Encyclopedia of Taiwan Music

臺灣音樂百科辭書

增訂新版

總策劃 **陳郁秀**

主編 呂鈺秀、施德玉、陳麗琦、熊儒賢

白鷺鷥文教基金會　文化部　遠流出版公司

總策劃：
陳郁秀

主編：（依筆畫順序排列）
呂鈺秀、施德玉、陳麗琦、熊儒賢

執行主編：
賴淑惠

審查委員：（依筆畫順序排列）
何東洪、林淑眞、吳榮順、陳貞夙、黃介文、黃玲玉、溫秋菊、劉瓊淑、錢善華

撰稿：（共 248 位，依筆畫順序排列，加框者爲現已逝世）

少妮瑤・久分勒分、巴奈・母路、方銘健、方瓊瑤、王杰珍、王國慶、王敏蕙、王櫻芬、古仁發、古尙恆、本色音樂、白皇湧、任將達、朱宗慶、朱逢祿、江孟樺、江冠明、江品誼、江昭倫、竹碧華、何東洪、余道昌、余錦福、余濟倫、吳玉霞、吳思瑤、吳柏勳、吳若怡、吳珮華、吳舜文、吳嘉瑜、吳榮順、呂鈺秀、宋金龍、李文堂、李文彬、李秀琴、李婧慧、李毓芳、李鈺琴、李德筠、李燕宜、杜羿鋒、杜蕙如、沈多、沈雕龍、汪其楣、車炎江、周文彬、周以謙、周明傑、周恆如、周嘉郁、明立國、林公欽、林江山、林志興、林秀芬、林秀偉、林秀鄉、林良哲、林怡伶、林東輝、林芳瑜、林建華、林映臻、林珀姬、林茂賢、林昶佐、林純慧、林婉眞、林清美、林清財、林雅婷、林瑞峰（Lim Swee Hong）、林道生、林靜慧、林顯源、邵義強、邱少頤、邱秉毅、邱瑗、阿布伊・布達兒、阿洛・卡力亭・巴奇辣、姜喜美、施立、施俊民、施福珍、施寬平、施德玉、施德華、柯銘峰、段洪坤、洪淑東、洪嘉吟、胡慈芬、范揚坤、凌樂林、唐文華、孫巧玲、孫立、孫芝君、孫俊彥、孫清吉、孫慧芳、徐玫玲、徐家駒、徐景湘、徐麗紗、浦忠勇、秘准軒、袁學慧、馬蘭、高信譚、高淑娟、高雅俐、高嘉穗、張心柔、張炫文、張美玲、張湘佩、張瑞芝、張嘉蓉、張夢瑞、張儷瓊、梁景峰、許宜雯、許牧慈、許博允、許國威、許匯眞、許瑞坤、許双亮、連淑霞、郭育秀、郭宗恆、郭兪君、郭健平、郭淨慈、郭麗娟、陳加南、陳永龍、陳宇珊、陳和平、陳俊辰、陳俊斌、陳威仰、陳省身、陳茂生、陳郁秀、陳勝田、陳義雄、陳詩怡（Tan Shzr Ee）、陳維棟、陳慧珊、陳慧鈴、陳鄭港、陳曉雰、陳麗琦、傅明蔚、彭宇薰、彭聖錦、彭廣林、曾毓芬、曾膺安、曾瀚霈、游仁貴、游弘祺、游素凰、辜懷群、黃文玲、黃玉潔、黃冠熹、黃姿盈、黃建華、黃玲玉、黃貞婷、黃珮迪、黃婉如、黃淑娟、黃淵泉、黃貴潮、黃雅蘭、黃瑞賢、黃裕元、黃瑤慧、黃瓊娥、黃馨瑩、楊淑雁、楊湘玲、楊蕙菁、溫宇航、溫秋菊、葉娟礽、廖秀耘、廖英如、廖珮如、廖紫君、廖嘉弘、熊儒賢、趙山河、趙琴、劉秀春、劉美蓮、劉國煒、劉嘉淑、劉榮昌、劉瓊淑、劉麟玉、潘汝端、蔣茉春、蔡宗德、蔡秉衡、蔡郁琳、蔡淑愼、蔡儒筬、鄭人豪、鄭雅昕、鄭榮興、盧文雅、盧佳君、盧佳培、盧佳慧、蕭雅玲、賴美鈴、賴家慶、賴淑惠、賴靈恩、錢善華、駱維道、龍海燕、戴均叡、謝俊逢、謝鴻鳴、謝琼琦、鍾永宏、鍾家瑋、簡文彬、簡文敏、簡巧珍、簡名彥、簡秀珍、顏綠芬、魏心怡、魏廣晧、羅福慶、蘇鈺淨、蘇慶俊

編輯助理：（依筆畫順序排列）
王穗筑、林彣蔚、秘准軒、郭淨慈
製圖：王志祐、賴星羽、鍾蜜雪
翻譯：柯清心、陳芳智

策劃單位：
財團法人白鷺鷥文教基金會

指導單位：
文化部

初版總序
《臺灣音樂百科辭書》的感謝與期許——
連結過去、開啓未來的一把鑰匙

陳郁秀

　　在歷史的轉折變動下，政治更迭讓我們失去對於這塊土地認識的機會。臺灣的過去，塵封於逝去的歲月中；我們的歷史、藝術、文化以及種種的紀錄，僅存於荷蘭、西班牙、中國明清、日本的檔案資料中；說自己的歷史、掌握自己的藝術文化、了解自己的過去、現在與未來，是必須先建立「以臺灣人的角度來詮釋自己的歷史之觀點」才能還原歷史眞相的。而此「史觀」之建立也當然應由史料之蒐集、分析、研究和發展累積才能形成的。身爲現代知識分子的我們，如何掌握自身文化的詮釋權，是刻不容緩的課題，是挑戰，也是責任。

　　1970 年代鄉土論戰掀起文化覺醒的波瀾，1987 年解嚴到 2000 年政黨輪替後，發展多元文化蔚爲主流，加速臺灣文化主體性的建立。1993 年 9 月，盧修一委員，在他本身參與政治、社會運動之後，深切體認到歷史、藝術、文化乃國家最重要之建設，遂創立「財團法人白鷺鷥文教基金會」，致力於臺灣主體文化的形塑，積極推動相關蒐集、整理、研究及出版工作，十多年來已建立了紮實之基礎，其成果包括出版《日據時代臺灣共產黨史》、《臺灣音樂閱覽》、《臺灣音樂一百年論文集》、《百年臺灣音樂圖像巡禮》、《臺灣飛羽之美》、《北海岸的文化原鄉》、《鑽石臺灣：多樣性自然生態篇》及《鑽石臺灣：多元歷史及族群篇》，建置「臺灣前輩音樂工作者資料庫」等，並委託創作藝術歌曲近二十首、管絃樂曲四首，包括馬水龍《白鷺鷥的願望》鋼琴與弦樂四重奏、張邦彥《大音希聲》（道德經文篇詩）、金希文《第二號小提琴協奏曲》及陳建台《淡水鋼琴協奏曲》等。

　　而我自己在 2000 年至 2004 年接任行政院文化建設委員會主委之職，掌理全國文化事務之際，也延續了基金會的理念：由整理文化資產、建立優質文化環境、推展文化創意產業、培育新時代文化人才，到形塑臺灣國際形象，建立既時尙又原創、既創新又傳統、既國際又本土的臺灣文化，在任期間規劃出版了六百多冊重要書籍，包括《臺灣史料全集》、《臺灣之美系列》、臺灣藝術家、畫家、音樂家、戲劇家、傳藝大師，及《臺灣現代藝術大系》、《臺灣當代美術大系》、《臺灣藝術大系》、《臺灣歷史辭典》、《崑曲辭典上下冊》、《臺灣美術家名鑑》、《臺灣文資年鑑》、《臺灣文學年鑑》等重要工具書。

　　文建會主委卸任後，再回到自己的專業領域時，深感《臺灣音樂百科辭書》出版的必要性及迫切性；當我們輕易又完整的能查到貝多芬、莫札特、蕭邦、柴可夫斯基、

馬勒的生平資料及創作曲目之際，是多麼希望也能查閱到臺灣音樂學術論文、作曲家及創作曲目、重要演奏家等資料。我們更需要理解原住民祭典音樂、漢族各種音樂之樂種、曲牌、樂器、西式音樂之萌芽及發展、音樂美學觀等關鍵字辭之基本資料，遂於 2004 年 6 月開始草籌，邀請數位志同道合的學者教授們，秉持信念、奉獻熱情與專業研究，以四年的時間，在原住民音樂、漢族傳統音樂、當代音樂（包括教育與現代創作）、流行音樂四方面著手研究，並耙梳出二千多條的內文，忠實呈現現階段我們能研究、收集之成果。

我要特別感謝顏綠芬、溫秋菊、徐玫玲、呂鈺秀、陳麗琦等幾位教授，她們組成研究小組，歷時四年不短的歲月，孜孜矻矻完成此巨大又繁瑣的音樂文化工程，而執行主編賴淑惠，鉅細靡遺、不厭其煩的彙整、聯繫、訂正；當然更要感謝所有參與的撰寫者、審稿委員及音樂家們，包括王嵩山、呂錘寬、林谷芳、孫俊彥、錢善華、潘世姬、劉富美、徐麗紗、黃玲玉、李婧慧、林珀姬、趙琴、劉麟玉、汪其楣、林良哲等專家、教授們，大家積極提供資料，也參與校稿審查，提供各種協助，才能成就今天《臺灣音樂百科辭書》的出版。2008 年正月，一波波寒流來襲，在國家文化總會圖書室大會議桌上，多位專家、教授輪流前來，埋首案頭的景象，實在令人動容，而內心思及參與此項工作的學者專家竟然將近兩百多位，更為此心存感恩。此外，對於民間長期致力於蒐集整理臺灣文史資料的文化工作前輩們，例如莊永明、陳義雄等先進，我也要深深致謝。藉著前輩們的開創與累積，方能使我們達成艱鉅的任務。

這是臺灣音樂界的盛事！集結整個音樂界的力量，《臺灣音樂百科辭書》終於出爐。因為是第一本，疏漏錯誤在所難免，我們非常感謝讀者能不吝提供更多的意見與指導，讓我們得以於再版時加以改進，使內容更加充實；有關著作權方面的問題，也請海量包容，如有失誤，請讓我們有補救的機會；而關於本辭書使用漢語拼音作為主要排序方式，因此與人物之慣用拼音（外文姓名）可能不盡相同，敬請大家見諒。這一本辭書獻給臺灣音樂界每一位朋友，期許它在過去的音樂歷史彙編基礎上，能是一把開啟日後新時代的鑰匙！

2008 年 2 月

二版總序
承載更豐富的訊息與知識，
增強臺灣文化的傳播實力與內涵

陳郁秀

　　自從 2008 年第一版的《臺灣音樂百科辭書》出刊後，臺灣人第一次對於自身的音樂歷史及藝術進行了詮釋與發聲，並提供了國人音樂上的身份認同。而辭書完成後引發的許多新議題，更帶動了一波波的研究。新成果大量的出現，加上辭條本身的活態生機，即使是過去人事物，因觀看點的差異、以及新資料的出土、新研究所提供的新訊息等，都讓這十五年的時光，承載了更豐富的訊息與知識，也引發了修改辭書的機緣。

　　四年前開始動工進行的第二版《臺灣音樂百科辭書》，內容上仍分為【原住民音樂】、【漢族傳統音樂】、【當代音樂】、【流行音樂】四篇進行，除了原住民音樂篇維持原有主編，當代音樂篇委任當年其中一位主編擔任，漢族傳統音樂篇與流行音樂篇，則由新的主編進行。而第二版的辭書，除了新增辭條，對於舊有辭條，也進行了修改、刪除、合併、重寫。實施方式與內容上，有以下兩部分：

1. 舊辭條的檢視與整理

　　(1) 對於舊有辭條的檢視部分，對於上一版錯誤資訊的勘誤。除此之外，既有人物過世或獲得新的榮譽、重要新作品問世或發現；完稿出版後各界陸續提出的些微補充等等。

　　(2) 這十多年來，音樂界對於相關辭條的關注度有所變化，在此將重新檢視，刪除或合併一些辭條。例如原住民術語辭條的建立，在這十多年來，並未被利用，因此進行了合併或刪除；或演出場所爆增，因此合併了較小的舊有場所辭條，重新建構對於表演空間的整體詮釋等。

　　(3) 部分辭條，當年並無專門研究者。但透過辭書的編纂，對於研究不足的部分，成為日後許多碩博士論文的研究主題。因此這一部分，先由編輯對於辭條進行選取，決定原有內容保留與否，或委由新作者進行書寫編排等。

2. 新辭條的確立與撰寫

　　(1) 空間場所的增設、重要文獻的出版、與日俱增的新認同、國家音樂文化政策與事件等等，都透過編輯群的集思廣益，增加了原有百科辭書 10% 的新辭條。

　　(2) 新的撰稿人，則透過論文、文獻、各種研討會與講座的觀察，尋找最適合的書寫者，共同參與本次辭書撰寫。

　　自 2020 年至 2023 年四年工作期間，召開了無數次的諮詢及工作會議，透過重新全面的梳理，除對第一版辭書中既有 2,391 辭條進行改寫，使其內容能與時俱進；又再開拓了近 12% 的新辭條，使其完成辭條修訂與撰寫共有 2,660 則，辭條總字數共約 200 萬字，收錄圖片及譜例共 572 張，撰寫人數有 248 位，參與之專家學者共約 500 人次。透過這次重新的全面梳理與增修，更加擴展了未來臺灣音樂研究的內容厚度。除此之外，透過本辭書中專業學者的撰寫，音樂名詞及術語被規範化，讓社會與學校中希望了解臺灣音樂者，能有依循的工具書與標準的範例及參考。辭條內容每一分每一秒都在變化中，所以我們把所有資料的收集及辭條完稿訂在 2022 年 12 月，之後再經過八個多月校稿統整的工作，巨細靡遺，過程實屬辛苦，希冀此次二版重新的總盤點，能符合社會大眾了解臺灣音樂的需求，並增強臺灣文化的傳播實力與內涵。

　　這把打開台灣音樂的鑰匙呈現在大家面前，讓我們更能往前走，創造未來，不斷地累積。

<div style="text-align: right">2023 年 10 月</div>

目次

一、原住民篇

二、漢族傳統篇

三、當代篇

四、流行篇

附錄

凡例

一、編輯目標

甲、本辭書閱讀對象爲研究者、教師、學生、文史工作者、社會人士，爲一本實用性臺灣音樂百科工具書。

乙、本辭書包含詞目 2,665 條，由 248 位學者、專家合力撰寫，展現臺灣現階段音樂研究成果。

丙、詞條後附參考資料（以代碼表示，參考資料詳見附錄，分篇接續呈現），提供讀者延伸閱讀及研究應用。

二、辭書內容

甲、辭書篇章
　I. 本辭書內容分四篇，分別爲一原住民篇、二漢族傳統篇、三當代篇，及四流行篇。
　II. 部分詞目屬性跨越不同篇章（如：許常惠，見三當代篇），詞目僅見於一篇，他篇於文中以「參見」方式標示，如：〔參見 ● 許常惠〕。

乙、詞目收錄原則
　I. 詞目收錄範圍包括原住民、漢族傳統、當代音樂以及流行音樂，涵蓋音樂之人物、曲目、事件、美學觀、風格、教育、組織、術語、團體、樂種、樂器、器樂等面向。
　II. 當代篇之學校詞條，因篇幅與主題所限，僅就音樂相關科系加以介紹。

丙、檢索
　I. 本辭書詞目排序方式
　　1. 中文以漢語拼音注音排序（參見附錄拼音表「漢語拼音及注音符號對照表」）。
　　2. 原住民語以羅馬拼音呈現（參見附錄拼音表「原住民語羅馬拼音表」），與漢語拼音混合排序。

Ⅱ. 人名漢語拼音檢索

　　1. 本書人名，姓與名的第一字母均大寫，姓與名中間空格，不加標點；藝名則不分姓名，寫爲一字，並以小寫表示。例：許常惠爲 Xu Changhui，鳳飛飛爲 fengfeifei。

　　2. 原住民以其原住民姓名爲主要詞目，羅馬拼音之後以括號顯示漢文姓名，如：Difang Tuwana（郭英男）；並列有漢名之虛詞條以供參考。

　　3. 翻譯人名，全部小寫，例：亨利・梅哲之漢語拼音檢索則爲 hengli meizhe。

Ⅲ. 外國人名詞目部分

　　1. 歐美人士以西文譯名爲詞目，採用通行譯法，詞目後括號附以原姓名，如：亨利・梅哲（Henry Simon Mazer）、吳威廉牧師娘（Margaret A. Gauld）。

　　2. 如爲日人，則以其姓名漢字爲詞目，詞目後括號爲其姓名之羅馬拼音，如：黑澤隆朝（Kurosawa Takatomo）。

Ⅳ. 本辭書亦附注音檢索及筆畫檢索，提供不同讀者之需求。

丁、拼音

Ⅰ. 原住民篇原住民語拼音方式

　　1. 原住民語之羅馬拼音方式，以教育部以及行政院原住民委員會於 2005 年 12 月 15 日所公布臺語字第 0940163297 號、原民教字第 09400355912 號「原住民族語言書寫系統」之羅馬拼音爲準則。

　　2. 巴宰族語以李仁癸、土田滋編著，《巴宰語詞典》（2001，臺北：中央研究院語言學研究所籌備處）所附拼音方式爲準則。

　　3. 原住民語除地名字首、姓與名字首，以及大小寫影響發音之情形外，一律小寫（參見附錄拼音表之原住民語羅馬拼音表）。

Ⅱ. 漢族傳統音樂篇拼音方式

　　1. 漢族傳統音樂篇詞條中專有名詞及特定術語，依其所屬樂種中的發音，部分詞條列有閩南語或客語拼音，位於內文，標示方法爲「讀音」。例：**潮調：讀音爲 tio⁵-tiau⁷**。泉州與潮州舊屬閩南，語言相近，爲南管音樂中受到潮州音樂影響的部分。

　　2. 讀音拼音方式，閩南語參照教育部 2006 年 10 月 14 日所公布臺語字第 0950151609 號之「臺灣閩南語羅馬字拼音方案」。客語則參照 2003 年 2 月 27 日所公告臺語字第 0920021788 號之「臺灣客語通用拼音使用手冊」爲客語拼音準則。

　　3. 爲方便讀者，本書於附錄拼音表之「臺灣閩南語羅馬字拼音原則說明」，列出閩南語羅馬拼音簡易表；附錄拼音表「客語羅馬拼音表」，列出客語讀音之拼音聲母、韻母。

Ⅲ. 拼音之書寫方式

1. 原住民語羅馬拼音部分，以斜體字書寫。

2. 非原住民語羅馬拼音的其他語言，包括臺灣閩南語、客語、日語、英語及其他西方語言拼音等，以正體字書寫。

IV. 本書漢語拼音根據旺文社股份有限公司《漢字字典》。

戊、正文格式

I. 詞目編排格式

詞目內容包含詞目名稱、詞目名稱之漢語拼音、人物之生卒日期與地點（只出現於人物詞目）、正文內容、撰寫者姓名、參考資料等。

其編排格式如下：

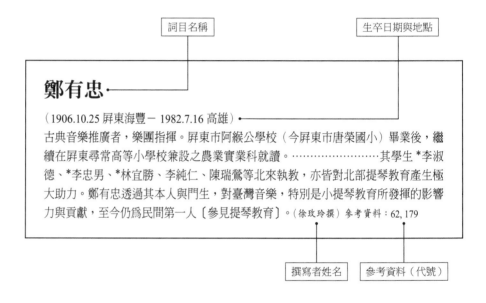

詞目名稱

生卒日期與地點

鄭有忠

（1906.10.25 屏東海豐－1982.7.16 高雄）
古典音樂推廣者，樂團指揮。屏東市阿緱公學校（今屏東市唐榮國小）畢業後，繼續在屏東尋常高等小學校兼設之農業實業科就讀。……………………其學生 *李淑德、*李忠男、*林宜勝、李純仁、陳瑞鶯等北來執教，亦皆對北部提琴教育產生極大助力。鄭有忠透過其本人與門生，對臺灣音樂，特別是小提琴教育所發揮的影響力與貢獻，至今仍為民間第一人〔參見提琴教育〕。（徐玫玲撰）參考資料：62, 179

撰寫者姓名

參考資料（代號）

II. 人物詞目通例

1. 人物詞目均是對臺灣音樂發展有貢獻或有影響者，包括創作、展演、教育、研究等不同面向的人物，創作者以 1950 年前出生的人物優先選取；1950 年後出生被列入者，以獲有國家獎項及具有影響力者為考量。外籍音樂家，不管其在臺灣居留時間的長短，皆以對臺灣音樂文化的影響與貢獻為擇選之主要考量。

2. 本辭書使用漢語拼音作為主要排序，因此與慣用拼音（外文姓名）不盡相同。

3. 人物詞目均標示生卒年月日，生卒年地部分不詳處以「？」表示。

4. 人物出生日期之後為出生地。臺灣出生者，省略「臺灣」二字，如：「南投」而非「臺灣南投」；國外出生者，則載明國別及城鎮名，如：「美國紐約」。

5. 原住民篇與當代篇之人物重要作品等附屬資料，另附於詞條之後，以細圓體字縮排處理。漢傳篇與流行篇則無區分。

Ⅲ. 機構詞目通例

詞目爲行政及文教機構，其名稱之「國立」、「省立」、「公立」、「私立」、「財團法人」、「社團法人」等，皆放於詞目最後，以括弧區隔。例：

臺北教育大學（國立）。

Ⅳ. 歌曲詞目通例

1. 部分流行音樂界名詞沿用原文俗稱，不採翻譯，如：CD。

2. 正文中引用歌詞以標楷字體識別，並加引號表示。

Ⅴ. 正文內容通例

1. 參見標示：

（1）詞目內文中，同篇可交互參照之詞目，其內文本身爲詞目者，以「*」標示；例：

青少年時期自學鋼琴，至十八歲隨 *徐頌仁習琴。

（2）詞目內文中，同篇可交互參照之詞目，其內文非詞目者，以〔參見……〕加註該詞目標示；例：

日治時期（約 1935 年）⊕**勝利唱片**（參照附錄「日治時期臺語流行歌曲唱片總目錄」）**因爲出版一系列流行歌曲……**

（3）跨篇交互參照，若參見部分本身即爲詞目者，以（參見●）加註該篇，若內文非參見詞目者，則以〔參見●……〕加註該篇及詞目。例：

一向在恆春地區走唱的陳達，於 1967 年 7 月底被音樂家許常惠（參見●）**所率領的民歌採集隊西隊**〔參見●民歌採集運動〕**發掘，而成爲全國性知名人物。**

2. 簡稱標示：

（1）本書每逢單位、學校，皆以全名標明，如「國立臺灣師範大學」。然爲行文方便，部分常重複出現的單位，則以慣用簡稱代之，如簡稱「⊕臺師大」，單位簡稱之前冠以「⊕」記號。並另於卷末附有全銜與簡稱對照表。

（2）國民小學和國民中學由於數量龐大，並未寫出全名，逕以國小、國中稱呼，爲外例。

3. 本書地名呈現，以還原當時名稱爲原則，若年代久遠，則加以今昔對照。唯部分今昔地名極難查詢考證，則只列上當時地名或今地名。

4. 世紀、年代、年月日採用西元紀年，以阿拉伯數字表示。

5. 辭書中出現「臺」字，一律使用正體「臺」；唯已出版之書名、曲名等專有名詞，則依據原使用字體，不作更動。另「台客」一詞，因爲登記有案之團體專有名詞，即採用「台」字。

6. 本書用字，原則依據教育部公布標準語詞及《遠流活用中文大辭典》（2008年2月陳鐵君編著）；唯曲名、書名用字，保留作者原稿形式，不作變動與修正，如：《福爾摩莎交響曲》，即保留原稿，而不使用教育部公布之「福爾摩沙」。

7. 正文出現之西方學校，僅標中文名稱；校名原文名稱，統一表列於「外國學校中西文名稱對照表」中。

8. 內文中凡引自文獻文字，另以標楷體呈現。例：

以歷史驗證其「對傳統愛慕而不盲目，立足民族放眼世界」之音樂觀。

9. 凡西文書籍名稱，以斜體字標示，唯論文不在此例。

VI. 符號通例

1. 原住民篇、當代篇、流行篇之符號使用原則：
 （1）書籍、期刊、完整樂曲、影片、電視劇、唱片專輯（英文專輯除外），以《》表示。
 （2）單篇文章、學術論文、單曲歌名，以〈〉表示。
 （3）短引文、電視或廣播節目、計畫案名稱，以「」表示。

2. 漢族傳統篇基於區別某些樂種的曲調與所屬樂種間之關係，必須使用具有層次性意義的記號。分別說明如下：
 （1）北管：
 a. 北管劇目有全本戲（連本大戲）與段子戲（單齣；折子戲）之分：全本戲劇目用《》表記，如：《黑四門》；段子戲劇目用〈〉表記，如：〈雷神洞〉。
 b. 北管中為了能區分屬於「牌子」或「細曲」兩類音樂中的套曲，也分別使用不同的標記，如：牌子的套曲〈十牌〉、〈倒旗〉；細曲中的套曲《烏盆》等。
 c. 北管「絃譜」類樂曲、小曲、曲牌、戲曲中的唱腔名稱等，用【】表記，如：【百家春】（絃譜）、【四空門】（小曲）、【一江風】（曲牌）、【平板】（戲曲唱腔）。
 （2）南管：
 a.「指」為多樂章套曲形式（組曲），整組樂曲標題名稱用《》標記。例如，《自來生長》；單指其中一個樂章時用〈〉標記。例如，《自來生長》第一齣（或「出」）〈念奴嬌〉；若將該樂曲所屬的牌調（曲牌）及牌調門類（門頭）名稱同時標示，則用【】記號，例如《自來生長》這一套第一齣為【二調‧皂羅袍‧念奴嬌】，依次表示門頭、曲牌、樂曲名稱，解讀為：《自來生長》一套之第一齣曲名為〈念奴嬌〉，音組織（管門）為「四空管」，使用的曲調基本模式（曲牌）

是〔皂羅袍〕，而此一曲牌曲調特徵是屬於【二調】門類，節拍形式一定是七撩拍。

b.「譜」亦為多樂章套曲形式，樂曲標題名稱用《》標示。例如，《起手引》；單指其中一個樂章時用〈〉標記。例如，《起手引》第五章五空管〈棉搭絮〉。

c.「曲」為單樂樂章形式，可以用單樂章形式的標號，但是它和「指」類音樂一樣具有代表該樂曲所屬的牌調（曲牌）及牌調門類（門頭）之名稱，可視需要加上標記。例如〈三更鼓〉一曲，屬【長滾】門頭，曲牌用〔越護引〕。

（3）客家音樂：曲調有曲牌與單曲性質之不同，以及單曲、套曲之別，用以下方式標記：

a.【】表示具有曲牌性質之曲目，如：【老山歌】。

b.〈〉表示具有固定曲調及固定歌詞者，如：〈病子歌〉。

c.《》表示具有套曲性質曲目者，如：《響噠》。

（4）其他樂種：

a.【】用於歌仔戲、說唱音樂、吟詩具曲牌性質之曲調，例如：【都馬調】。

b.〈〉用於說唱音樂單曲，例如：〈思想起〉。

VII. 參考資料通例

1. 參考資料以編號方式，置於每個詞目內文最後。

2. 附錄提供各篇所有參考資料之完整資訊。

3. 參考資料依其屬性分類，並依同一屬性內之作者姓名筆畫排序編號。

4. 參考資料中如有未標明出版地及出版社者，為未出版之資料。

三、說明

由於本書從事者眾，雖訂有校勘原則，而仁智互見，在所難免，不一致處，尚祈見諒。且後製時間倉促，處理不易，雖嚴密從事，仍不免魯魚亥豕，尚祈方家指正。

臺灣音樂總論

　　由近代人類學者的論述，臺灣的歷史可溯至三萬多年前的舊石器時代，近日出土的
文物也佐證了舊石器時代已有人居住在島嶼上。臺灣歷史文化發展的脈絡，可分為無
文字記載之時代（包括史前時代、原住民時代）和有文字記載時代（近四百年之歷
史）。距今約三萬到七千年前的臺灣是屬於史前時代，又可分為二至三萬年前的舊石
器時代，包括東部與南部的長濱文化和北部的網形文化，以及一萬至六、七千年前的
新石器時代，包括圓山文化、大坌坑文化、芝山巖文化、卑南文化、十三行文化等。

　　約六、七千年前，第一批南島語系移民進入臺灣島內，即是現稱的「臺灣原住
民」，開啟了島國漸漸形成的歷史，一直到距今四百年前的這段期間是臺灣島嶼上原
住民活躍時期，也稱為原住民時代。臺灣原住民目前政府認定為十六族，各族語言、
文化、風俗習慣均不盡相同，而音樂源自於語言中的聲腔，所以在音樂的歌唱內容、
音階形式皆有相異之處。以歌樂為主的原住民音樂，有著從最簡單到最複雜的歌唱方
式，其音樂呈現著與生活息息相關的主題。

　　1662 年鄭成功在臺灣建立政權，由於中國當時局勢動盪，不少東南沿海的居民紛
紛避難來臺，臺灣漸漸成為漢人移民的新社會。1683 年清朝跨海征服了鄭氏，其勢
力遂亦進入臺灣。這段期間，福建、廣東一帶的居民迫於生計，前仆後繼來到這個充
滿機會的新天地，這些追求新生活的移民，帶來了故鄉的技術和文化，逐漸形成村莊
聚落，也與原住民通婚，彼此相互影響。從明鄭時期，到 1683 年至 1895 年之間的清
領時期，來自中國閩南漳州、泉州及廣東地區的漢人移民，把閩南、廣東民間的音樂
帶來臺灣，留下了多元豐富的漢族傳統音樂。漢族傳統音樂可分為說唱、南管、北
管、客家八音和歌仔戲、布袋戲、偶戲之後場戲曲音樂等等，以及臺灣多種宗教
（佛、道、儒、民間信仰）所建立的宗教音樂。這些音樂和原住民音樂形成這段時期
的臺灣音樂主要內容。

　　在臺灣，西洋音樂源自 17 世紀荷蘭人和西班牙人的登陸，在傳入基督教之際，同
時也帶來教會音樂，西洋音樂（簡稱西樂）遂引進臺灣。因荷西統治臺灣僅有三十八
年（1624-1662），西樂也僅透過傳教士在民間傳頌。直至 19 世紀中期，臺灣開港通
商，基督教再度進入，西樂跟隨著傳教士在各地傳教並設立學校而發展起來。1865
年英國長老教會傳教士馬雅各醫師（Dr. James L. Maxwell）抵達臺灣，引進風琴、鋼
琴等樂器，而臺南神學院、長榮中學、長榮女中等教會學校陸續成立，奠定西樂在南
臺灣之基礎。同時在北部地區，加拿大長老教會傳教士馬偕於 1872 年抵達淡水，設
立牛津學堂、淡水女學堂、淡水中學校等學校，即設有音樂課程，此舉也奠定西樂在
北臺灣的基礎。

　　1895 年馬關條約將臺灣割讓給日本，在五十年的日治時期，原住民音樂和漢族音
樂在民間發展，而西樂則因教育政策而成顯學。1922 年臺灣第一位音樂家張福興和

日籍音樂家田邊尚雄先後進行原住民音樂採集調查與錄音工作，成為臺灣民族音樂採集的濫觴，也是音樂學者對原住民音樂有系統之音樂記錄的開端。1943 年臺灣總督府成立臺灣民族音樂調查團，再為臺灣音樂留下紀錄，使得屬於漢族傳統音樂的南北管戲曲相當興盛，館閣紛紛成立，人才濟濟，蔚為風氣，形成重要民間音樂。

而在西樂方面，除了教會南北兩大系統有制度的推展外，師範體系是另一發展西樂之重鎮。日本採用全盤西化的教育制度，臺灣的中小學、師範學校均普遍設置音樂課程，自此臺灣的音樂教育以西樂為主，並形成了體制。而此時的音樂教育以培育師資及表演人才為主。除了學校音樂教育之外，臺灣民間還有幾次重要的西樂活動，包括 1931 年臺灣全島洋樂競演會、1934 年「鄉土音樂訪問團」和 1935 年震災義捐音樂會，西樂遂逐漸推廣到臺灣各地。同時，民間音樂團體也紛紛成立，例如玲瓏會（1920）、Glee Club 男聲四重唱（1918）、海豐吹奏樂團（1924，後改名為鄭有忠管絃樂團）、厚生男聲合唱團（1942）等。另一方面，在 1930 年代流行歌謠在臺灣發展首度進入興盛期，唱片公司紛紛成立，例如古倫美亞唱片、博友樂、泰平唱片、日東唱片、勝利唱片等，也造就一批出色的臺語流行歌曲創作者，許多目前膾炙人口的歌曲如〈河邊春夢〉、〈望春風〉、〈雨夜花〉、〈四季紅〉、〈月夜愁〉、〈白牡丹〉、〈心酸酸〉、〈三線路〉等，都誕生於這個時期，而流行音樂界的創作者例如鄧雨賢、王雲峰、蘇桐、邱再福被譽為「四大金剛」。這些反應時代氛圍的歌謠，不僅見證殖民地時期臺灣社會的變遷，更刻畫出彼一時代的社會風貌。

1945 年二次戰後國民黨政府接收臺灣，許多中國大陸內地傑出音樂家紛紛來臺，與臺灣本土音樂家互相交流，使臺灣音樂進入另一發展階段。國民政府遷臺後積極設校並創立樂團，1946 年臺灣省立師範學院（今國立臺灣師範大學）成立，並於 1948 年設立音樂學系，是戰後臺灣第一個高等音樂學府，隨後政治工作幹部學校（今國防大學）、國立臺灣藝術專科學校（今國立臺灣藝術大學）、實踐家政專科學校（今實踐大學）、中國文化學院（今中國文化大學）紛紛成立，開始培育臺灣本土音樂家；而在樂團方面，臺灣省警備總司令部交響樂團於 1945 年成立，幾經改制，到 1999 年由臺灣省政府改隸行政院文化建委員會，更名為國立臺灣交響樂團，為臺灣音樂史上最悠久之交響樂團。

1960 年代是戰後臺灣音樂發展的第一個關鍵年代，政府當局政策性地推動「中華文化復興運動」，卻也意外地開啟臺灣藝術現代化風潮，再加上留學歐美的音樂家陸續返臺，一方面以西方新觀念與新技巧從事新的創作，一方面以嶄新的角度深入傳統音樂的世界，為臺灣音樂注入新生命。此時期許多音樂家的創作集會、團體相繼出現，如製樂小集、新樂初奏、江浪樂集、五人樂會、向日葵樂會、中國現代音樂研究會、亞洲作曲家聯盟等，臺灣從此有了自己的專業作曲家，他們的作品記錄了那個年代，也奠定臺灣音樂創作由中國走向臺灣本土的基礎。1960 年代的臺灣省教育廳交響樂團（今國立臺灣交響樂團）也成為創作臺灣本土音樂的另一個溫床，作曲家賴德和、沈錦堂、郭芝苑等人陸續返國後加入該團而使得這股現代化與創作熱潮繼續滾動

著。1967年史惟亮、許常惠共同發起「民族音樂採集運動」，在民族音樂研究上共同引領風潮，使得臺灣民歌民謠得以被保存、研究、出版與推廣，此後中華民俗藝術基金會、中華民國民族音樂學會、西方民族音樂學會等組織陸續創立，爲臺灣本土音樂開創新機。

在此年代，臺灣原住民音樂因大規模田野調查的結果，逐漸累積出令人欣慰的學術厚度；屬於漢族傳統音樂的南、北管音樂，則朝向不同方向發展而各領風騷。1950年陳澄三在雲林麥寮成立拱樂社，演出內臺歌仔戲，又成立戲劇學校教授歌仔戲課程；1956年蔡小月的一張南管錄音唱片受到菲律賓華僑青睞，促成蔡小月所屬之臺南南聲社在1961年前往菲國與東南亞地區，與所在地之南管曲藝界互動，開創臺灣南管音樂國際文化交流先河，並隨著1970年代之後南管學術研究的蓬勃而奠定南管專業化的基礎。在1960年代式微的北管，則在步向1970年代時，因臺灣電視公司播出黃俊雄布袋戲《雲州大儒俠》的轟動一時，身爲後場音樂的北管得以振興，此後隨著1970年代開始成立的音樂、藝術研究所，到1990年行政院文化建設委員會、國立臺灣傳統藝術中心、行政院國家科學委員會等單位以專案大力推動，保存推廣，加上政府推動各縣市國際藝術節、文化觀光節等活動，北管不僅展現大衆化、觀光化的面相，更有學術深度的發展。

在流行音樂方面，日治時期的前輩創作者和年輕的音樂家譜寫出許多膾炙人口的作品，如〈補破網〉、〈杯底不可飼金魚〉、〈收酒矸〉、〈燒肉粽〉、〈安平追想曲〉、〈孤戀花〉、〈鑼聲若響〉、〈阮若打開心內的門窗〉等。同一時期，所謂的「國語」流行歌曲也從香港流行到臺灣，到1962年臺灣電視公司開播之後，國語流行歌曲已經取代臺語流行歌曲成爲市場主流，如〈紫丁香〉、〈春風吻上我的臉〉、〈情人的眼淚〉、〈綠島小夜曲〉等，臺語流行歌曲遂逐漸萎縮。1970年代中期，由楊弦等知識分子發起「現代民歌運動」，經由金韻獎和「民謠風」節目大力推行民歌，不但造就一批創作型歌手，也爲國語流行樂壇注入一股清流。同時隨著「回歸鄉土」的風潮，臺語流行歌曲再度受到國人重視。

1987年，長達三十八年的戒嚴令解除，臺灣音樂發展進入第二個關鍵年代。1986年，國家音樂廳、國家戲劇院落成，國家交響樂團等已先行成軍，吹響了時代的號角。由於專業表演場所的提供、專業演奏團體的形成，因此在西樂方面，音樂家們更加積極創作「現代新音樂」。在傳統音樂方面也因爲「國樂團」的成立，對於實驗性的「傳統音樂現代化的作品」多所鼓勵，進而開拓了中西樂器組合的新方向。1987年臺灣各領域因自由開放而開創新局，爲臺灣音樂的全面發展拉開序幕，音樂家們因心靈徹底開放自由，創作更形豐富，而各縣市文化中心陸續落成，精緻音樂漸漸走出國家音樂廳，擴展到地方、社區中。音樂不再是少數人的權利，它的角色進入文化服務的範疇，而它的內容也因臺灣歷史文化的還原而更爲多元。

原住民音樂因大量田野調查累積的成果，提供學術研究豐富的基本資料，尤其在1982年「文化資產保護法」實施後，研究保護臺灣的音樂資產成爲音樂界的重責大

任。隨後夾著全球化的商業文化興起，作爲臺灣音樂重要內涵的原住民音樂備受重視，在主、客觀局勢的推波助瀾下成功的與流行音樂結合，蔚爲風潮。在傳統音樂方面，臺北藝術大學傳統音樂學系的創設，以及國立臺灣戲曲專科學校（今臺灣戲曲學院）歌仔戲科的成立，意義非凡，讓傳統的音樂曲種正式進入教育制度當中，能夠以嚴謹的學術研究爲基礎，運用新觀念、新知識、新手法，協助傳統音樂萃取核心價值與元素，並積極轉化爲臺灣當代新創作。而在民謠方面，1970 年代萌發由年輕學子主導的「民歌運動」，而繼校園民歌式微後，許多校園民歌手紛紛加入唱片公司，隨著科技、資訊大幅進步，發展成蓬勃且高產值的商業流行音樂，成功地攻佔了華人音樂世界。

綜觀上述，臺灣音樂的發展，如同其他音樂文明發展一般，在歷經與國際接軌歷程後，透過尋根而逐步邁向「臺灣人作曲、臺灣人演奏給臺灣人聽」的多元文化之路。海島文化性格的臺灣，始終以開放與包容的胸襟，不斷地吸收與融合不同文化元素於創作中，進而爲臺灣當代音樂開創出千姿百態的局面。今日的創新就是明日的傳統，不斷的創新才能爲未來的臺灣音樂累積傳統。原住民音樂、漢族傳統音樂、西樂、流行音樂不同的樂種，同時在臺灣生根發芽、滋潤成長，相輔相成，形成了臺灣特有的，充分表達臺灣人民生命的臺灣音樂。臺灣音樂的內涵不斷在發掘、累積中，飽滿的音樂種籽正在豐富的文化土壤中滋長、茁壯，提供臺灣人創造自己的核心價值。現在，臺灣正搭上全球化列車之際，當臺灣人致力於向歷史尋根、積極與世界接軌的同時，「臺灣人作曲、臺灣人演奏給全世界聽」的時代也正逐漸降臨。（陳郁秀撰）

E

H

K

L

詞目	漢語拼音	篇別	頁碼
林龍枝	Lin Longzhi	二	0334
林明福	Lin Mingfu	一	0065
林品任	Lin Pinren	三	0708
林橋	Lin Qiao	三	0709
林清河	Lin Qinghe	二	0334
林清美	Lin Qingmei	一	0065
林清月	Lin Qingyue	四	1047
林秋錦	Lin Qiujin	三	0709
林秋離	Lin Qiuli	四	1047
林榮德	Lin Rongde	三	0710
林聲翕	Lin Shengxi	三	0710
林勝儀	Lin Shengyi	三	0712
林水金	Lin Shuijin	二	0335
林樹興	Lin Shuxing	三	0712
林淑眞	Lin Shuzhen	三	0713
林望傑	Lin Wangjie	三	0714
林祥玉	Lin Xiangyu	二	0335
林信來	Lin Xinlai	二	0065
林熊徵	Lin Xiongzheng	二	0335
林宜勝	Lin Yisheng	三	0714
林永賜	Lin Yongci	二	0335
林昱廷	Lin Yuting	三	0715
林讚成	Lin Zancheng	二	0336
林占梅	Lin Zhanmei	二	0336
林昭亮	Lin Zhaoliang	三	0715
林竹岸	Lin Zhuan	二	0336
林子修	Lin Zixiu	二	0337
林安（A. A. Livingston）			
	linan	三	0716
林班歌	linbange	一	0065
林沖	linchong	四	1048
鈴	ling	一	0065
玲蘭	Ling Lan	一	0066
鈴鼓	linggu	二	0337
靈雞報曉	lingji baoxiao	二	0337
鈴鈴唱片	lingling changpian	一	0066
玲瓏會	linglonghui	三	0716
凌波	lingpo	四	1048
林紅	linhong	二	0337
林強	linqiang	四	1048
林氏好	Linshi Hao	三	0717

詞目	漢語拼音	篇別	頁碼
林午鐵工廠	linwu tiegongchang	二	0337
林午銅鑼	linwu tongluo	二	0337
麗聲樂團	lisheng yuetuan	三	0717
歷史戲	lishixi	二	0338
犁田歌子陣	litian gezizhen	二	0338
劉德義	Liu Deyi	三	0717
劉鴻溝	Liu Honggou	二	0338
劉家昌	Liu Jiachang	四	1049
劉俊鳴	Liu Junming	三	0719
劉岠渭	Liu Juwei	三	0720
劉瓊淑	Liu Qiongshu	三	0721
劉塞雲	Liu Saiyun	三	0721
六十七	Liu Shiqi	一	0067
劉劭希	Liu Shouxi	四	1050
劉文正	Liu Wenzheng	四	1050
劉五男	Liu Wunan	一	0068
劉雪庵	Liu Xuean	四	1051
劉燕當	Liu Yandang	三	0722
劉英傑	Liu Yingjie	三	0722
劉韻章	Liu Yunzhang	三	0723
劉贊格	Liu Zange	二	0338
劉志明	Liu Zhiming	三	0723
劉智星	Liu Zhixing	二	0338
六堆山歌	liudui shange	二	0338
劉福助	liufuzhu	四	1051
六角棚	liujiaopeng	二	0339
六孔	liukong	二	0339
〈流浪到淡水〉	liulang dao danshui	四	1052
流浪之歌音樂節	liulangzhige yinyuejie	四	1052
流行歌曲	liuxing gequ	四	1052
梨園戲	liyuanxi	二	0339
ljaljuveran	*ljaljuveran*	一	0069
ljayuz	*ljayuz*	一	0069
lobog token	*lobog token*	一	0069
lolobiten	*lolobiten*	一	0069
隆超	Long Chao	三	0723
龍彼得（Peter van der Loon）			
	longbide	二	0339
龍川管	longchuanguan	二	0339
〈龍的傳人〉	longde chuanren	四	1053
籠底戲	longdixi	二	0339

X

一、原住民篇

【初版序】
原住民音樂的廣闊天空

呂鈺秀

　　由於解嚴後臺灣在政治上鼓勵多元化的社會風貌，講求各個族群間的平等地位，對於原住民音樂文化的理解成為時代趨勢。另外，今日臺灣人民意欲尋找自我根源，強調自我特色，則一本含括了臺灣原住民音樂的百科辭書，實屬急迫需求。在此之前，臺灣未曾有原住民音樂的相關辭書問世，本百科辭書原住民音樂篇的完成，可說為社會提供應用的工具與研究的推力，因其不但可利用於學生學習以及教師教學，也提供社會人士有機會正確認識原住民音樂的管道；而不同族群領域的音樂研究者，更可藉由本辭書所提供的內容，了解各個領域的研究成績，以及至今為止的研究成果，並且可以在這個成果上，繼續更加深入而精進的探討。此外，原住民音樂，早期或以為其鄙俗，或以為其僅止於娛樂，未能登大雅之堂。在此也期待透過本辭書的完成，賦予原住民音樂其應有的學術地位與價值。

　　臺灣原住民音樂，由解嚴前零星的報導介紹，至現今對於各族群的探討文獻，其研究內容可說頗具潛力。因此對於既有成果進行匯集式的整理，以精簡的辭條方式展現，不但可說是今日全臺灣原住民音樂研究實力的成果總結，也可啟發更加寬廣深入的探索研究。而這個成績，更可說是國家整體政治與經濟實力的展示，社會對自身文化關懷的表現。

　　本百科辭書原住民篇邀集了各個不同族群及領域的研究者共 38 位，在其研究範圍內提供研究成果。這些作者長期投入原住民音樂文化的研究，在這有史以來第一本包含臺灣原住民音樂的專業辭書中，兢兢業業的書寫每一詞條，字句一再的斟酌以及修訂，犧牲個人時間，放棄假日休息，為了辭典中繁多細節的考證，費盡心機，以完成為大眾所能信賴以及應用的工具書，教育社會大眾，並為後代留下歷史見證。至於我們的審查委員，從不同的專業領域，嚴格要求字句的精準；助理編輯們對於不同書寫形式、不同音樂內容的詞條，則一一把梳文字，歸類統整，而與書寫人之間的各種聯繫，更可說是不分日夜。沒有這些人的辛勤努力，我們是不會有機會在此閱讀這本集眾人知識與智慧結晶的辭書。

　　本辭書有原住民音樂相關詞條 329 條，內容包括原住民各族群音樂特色、原住民祭儀與生活音樂之樂種與內容、原住民音樂術語、原住民樂器與器樂、原住民教會音樂、原住民流行音樂、原住民歌者與機構團體、原住民音樂研究與研究者等等，約 20 萬字的敘述。另有圖像 49 幅、表格 6 個、歌詞以及樂譜範例 23 份。圖像部分，除了人像，有關樂器形制與舞蹈形態等，本篇盡量避免使用照片，而以清晰的繪圖呈現，以免產生因時、因地、因人，在服飾、背景、應用上的一些問題性，並可藉著圖

文相符的呈現，輔助詞條內容的理解，使讀者不致產生誤解。而本篇的表格、歌詞以及樂譜範例，更是為了增進詞條文本意涵的理解而設。樂譜雖然無法與聲響本身直接畫上等號，二者之間的藩籬，需靠文化的理解來化解，但是樂譜本身所傳達的音樂聲響想像空間，卻是在當無法真實呈現音樂聲響的情況下，另一個可能的選擇，以使讀者對於不同族群音樂的旋律節奏等形態，能因此有個初步的認識。

　　雖然由於學者的興趣喜好，投入族群研究的時間精力，以及研究面向視角上的差異，以至於本辭書在內容分配上，無法達成族群間詞條數量與內容上的平衡，而經費的侷限，更壓縮了描述字數、圖像、表格、樂譜、音樂聲響等之呈現。此外，由於整部辭書內容包含廣泛，工程不可說不浩大，所費時日甚長，跨越四個寒暑。而在此段時間，原住民自我意識逐日高漲，伴隨而來的轉變，包括政府認可族群數目的增加；新的考證結果不斷出現；主流社會對於原住民接受度日益提高；原住民研究逐漸從以漢人本位觀點出發，轉移至直接以原住民自身觀點描述等等，都使辭書的內容不斷面臨更新的挑戰。但在整個原住民文化復興運動的道路之中，所有書寫者的齊心齊力下，仍期待這字斟句酌的百科辭書原住民篇章，能讓我們的後代了解，先民的音樂中所蘊含之浩瀚的文化意義與深刻的社會價值，並因而跟隨這一代學者的腳步，將原住民的音樂帶向更廣闊的天空，讓美好的歌聲有朝一日，能迴繞於世界的每個角落。

2008 年 7 月

【二版序】
物換星移下原住民音樂的欣欣向榮

呂鈺秀

　　從 2008 年第一版《臺灣音樂百科辭書》出版至今，十多年倏忽已過。在這段時間，本土音樂研究面向日趨多元，成果也愈加豐富。加以辭條內容中，原有辭條人物，隨著時間的延續而有更多成就，或因此凋零，新的代表性人物則已經嶄露頭角；事件隨著時間的延續，而產生更多變化，或有了新的發展；族群隨著時間的延續，對於自身音樂有著更多的發展方向與目標；新的文化政策、新的聲音檔案、新的視角觀點，都讓第二版的增修成為必要。

　　本次的增修，注意到各族群音樂在本世紀的新發展，以及音樂型態展演的多元化，和原住民對於傳統音樂傳承方面的努力。除了在內容上更加的充實，原來屬於原住民篇的原住民流行音樂相關辭條，則因許多原住民流行音樂歌手的音樂製作與展演，都與主流流行音樂有許多互動，因此第二版辭書將原住民流行音樂的內容，移至了第四篇的流行篇中，但這些歌手的姓名，在原住民篇中仍能查找得到。因此第一版中，原住民音樂共有 329 條辭條，第二版雖有 7 條因內容移至另外篇章或改換辭條名稱而刪減，但仍增加了 50 條新辭條，另有 2 條舊有辭條，因內容的新發現而整篇重新進行了書寫，因此新增辭條比例為 15%。舊有辭條部分，有 197 條進行了增補及修改，佔原辭條總數約六成，致全文有 204,000 餘字。此外二版辭書原住民篇中另有圖像 56 幅，表格 6 個，歌詞以及樂譜範例 28 份，為讀者提供了多元認識原住民音樂的樣貌。

　　2017 年 6 月 14 日，《原住民族語言發展法》公告，原住民族語言明定成為國家語言，本辭書的原住民篇，更堅定承續第一版的規劃，以原住民語羅馬拼音為重，除音樂專有名詞、樂器名稱與音樂術語，多以原住民羅馬拼音書寫，第二版辭書的行文

中，也將原本漢語加上原住民語（多呈現在括弧內）的書寫形式，改成以原住民拼音之後加上漢語解釋，並去除括弧形式來進行書寫，希望能實現原住民語作為國家語言的精神。對於這些術語與名詞，讀者可先從各個族群的音樂辭條中，尋找到其中文意涵，再透過星號與參見記號的指引，更深入理解這些音樂內容。除此之外，延續第一版辭條提供重要參考資料的延伸閱讀形式，第二版原住民篇參考資料從原來的 387 筆增加到 475 筆，增加了約 23% 的文獻數量。

對於原住民語的拼音方式，除遵循 2005 年 12 月 15 日所公告的《原住民族語言書寫系統》，以及 2016 年 12 月 19 日的《檢視原住民族語言書寫符號系統》所修訂之原則，則大小寫與斜體字部分，由於並無明確規定，因此本辭書對於族名（包含亞族）、語群名、地名（包含發祥地、部落名等）、人名（包含個人名與氏族名），將不用斜體字，且第一個字母以大寫表示，至於其他專有名詞、樂器名稱及音樂術語等，則以小寫以及斜體字書寫為原則。

第一版原有的 38 位作者，如今已有兩位過世，但本篇又多出了 20 位新的參與者，展現了原住民音樂研究生生不息的蓬勃朝氣。而在舊有的成就上，他們又注入本辭書新內容與新觀點，顯現了第二版辭書的價值與意義。

2023 年 8 月

aidan jya

達悟族 **karyag* 拍手歌會旋律中，衆人拍手歌唱部分結束後，仍繼續拖長音的歌唱段落，字義本身指「延長、拉長、拖長」。（呂鈺秀撰）參考資料：53, 323

ai-yan

ai-yan 的演唱形式與內容是巴宰人祭祖儀式和族群認同的核心象徵。巴宰族與平埔各族都非常重視祭祖，儀式中都有性質相近的「頌祖歌」或「誦祖歌」、「祀祖歌」〔參見《臺海使槎錄》、《裨海紀遊》〕，而巴宰族頌讚祖先的系列歌謠有一特色，即每一首歌的開始或結束都賦予 *ai-yan* 一詞。習慣上稱祭祖活動爲「牽田」、「唱 *ai-yan*」，是結合舞蹈連續歌唱的形式，所唱歌曲泛稱 *ai-yan*。

ai-yan 一般使用應答式唱法。演唱時，可反覆使用同一曲調配上不同歌詞，也可以經由領唱帶領變換不同曲調，使整個演唱呈現小型組曲形態；各樂曲之結束與開始習慣上保持五度關係。爲了有別於「五孔小調」〔參見 ● 恆春民謠〕等「短曲仔」，巴宰人又稱 *ai-yan* 爲「正大曲」或「大曲」。曲調特點加很多裝飾音，樂句結尾習慣以下滑方式進行等等。

除了過年等重要日子中的祭祖儀式之外，入新居、結婚等重要生命儀禮亦可以唱 *ai-yan*。今日活動的場地或形式雖稍有改變，但 *ai-yan* 的主要內容仍維持強調創世神話、緬懷頌讚祖先事蹟、講述族群歷史、遷徙、生活、精神訓勉等傳統，並以之強烈建構族人的文化認同。

各領域的學者對 *ai-yan* 一詞的記音或用詞歷來並未統一，或記爲「唉噫」（黃叔璥 *《臺海使槎錄》）、「*arawal*」（伊能嘉矩：1908）、「*aiyan*」（小川尙義或伊能嘉矩，1934；李壬癸，1970；土田滋，1969）、「祝年歌」、「頌祖歌」、「祭祖歌」（佐藤文一，1936）、「挨焉」、「挨央」（伊能嘉矩，1934；衛惠林，1981）、「慕祖會歌謠 *Ai-yan*」（呂炳川，1982），及「*ayan*」（土田滋、李壬癸，2001, 2002）等。其中語言學者李壬癸、土田滋等人對巴宰族語言調查最久，與音樂學者合作也最多，可作爲「局外人」（outsider）研究的參考。巴宰族人則常用羅馬字母標記 *ai-yan*，例如：「*ala-wyi-ai-yan*」或「*a-la-war ai-yan*」（意爲「唱 *ai-yan*」。愛蘭地區潘啓明、潘榮章（1914-2005），1988）。其他常見的有「*ai-yan no*」（愛蘭地區潘金玉、潘萬恩）、「*ai-yan*—根源的歌」（意爲「唱根源的歌」。守城份地區潘英嬌、潘永歷等）、「*ai-yan ma zoak*」（過年「走標」。潘榮章，1998）等。

現存 *ai-yan* 曲目以屬於過年祭祖儀式的爲多，能用母語唱這一類歌謠者卻有式微趨勢。此外，受清同治以來集體改信基督宗教及漢化的影響，巴宰族人產生一種用巴宰族傳統曲調，選擇性借用基督教《聖詩》中的歌詞，用福佬話唱 *ai-yan* 的獨特方式。

現存的代表性 *ai-yan* 演唱者及曲目如下：牛眠山 *林阿雙的 *ai-yan*（埔里人稱之爲〈後母苦毒前人子〉），速度慢、裝飾音多，具古老性；愛蘭潘啓明領唱的 *ai-yan* 獨具特色，因爲在 *ai-yan* 進入結束段時，他以移調的方式連續三次向高音區進行，每次移高四度，印證了清代文獻愈唱愈高的記載（見譜）；愛蘭 *潘金玉能以母語領唱內容最多樣的 *ai-yan*（本人塡詞，或潘榮章作詞），又記憶最多的旋律（可以起不同「曲頭」）；守城份的潘英嬌、潘永歷姊弟（父親爲潘俊乃）是重要的 *ai-yan* 傳承者，喜歡以母語唱族始傳說（例如〈*ai-yan*—根源之歌〉），或紀念基督教傳入臺灣的 *ai-yan*（例如用母語唱〈福音來台一百三十三年懷念歌〉），以及使用傳統領唱旋律配合福佬話唱基督教《聖詩》（例如〈在我救主榮光面前〉）；蜈蚣崙的 *潘阿尾，則只能用福佬話套巴宰族

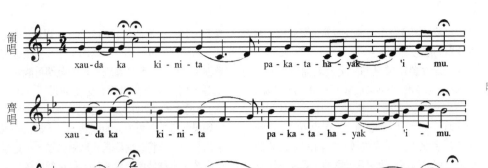

領唱　xau - da ka ki - ni - ta pa - ka - ta - ha - yak 'i - mu.

齊唱　xau - da ka ki - ni - ta pa - ka - ta - ha - yak 'i - mu.

齊唱　xau - da ka ki - ni - ta pa - ka - ta - ha - yak 'i - mu.

譜：*ai-yan* 結束段愈唱愈高的實例（潘啓明領唱）

曲調唱臺語聖詩。（溫秋菊撰）參考資料：50, 101, 248, 249

Akawyan Pakawyan （林清美）

（1938.2.1 臺東卑南鄉南王部落）

卑南文化工作者，臺灣高山舞集文化藝術服務團（簡稱高山舞集）之創辦人。日文名おきよ。爲 *南王部落 Pakawyan 家族。家中有十個兄弟姊妹，排行第五，爲 *Isaw 林豪勳的姊姊。

幼時就讀臺東日語傳習所卑南社分教所（今臺東縣南王 Puyuma 花環實驗小學），熱愛音樂、跳舞與運動，在校學習風琴，訓練田徑。1951 年就讀臺灣省立臺東女子中學初中部（今國立臺東女子高級中學，當時分初中部與高中部），擔任康樂股長帶領跳舞，參加校運或省運比賽。1954 年進入臺灣省立臺東師範學校普通師範科（今 *國立臺東大學師範學院），期間加入國民黨部與參與救國團的活動。畢業後，於臺東師範附小與附幼（今國立臺東大學附設實驗國民小學）先後擔任導師、生活組長、主任、科任教師等職務。

自 1957 年起至 1982 年於學校環境服務二十五年，期間不忘卑南族傳統，參與南王與巴布麓部落的祭典活動（1967-1974），再進修於臺東師範專科學校暑期部，以及至北部進行樂舞培訓。1982 年退休後，不斷地耕耘卑南族與原住民族文化，包括歌謠、樂舞、族語、文化教育等。1988-1990 年間，擔任臺東農工樂舞指導，帶領部落參加樂舞比賽；1992 年創立了「高山舞集」，帶領團隊製作樂舞，在臺各地與海外進行展演，曾任東方夏威夷遊樂園展演劇場執行總監，與中國廣播電臺部落文化樂舞節目主播。1997 年融合了六族的舞蹈，編創指導第 3 屆原住民運動會千人樂舞。2000 年後專注於文化、族語教學與復振。文化方面，擔任部落婦女會會長（2009-2018），教育部落族人傳統祭典文化、指導部落與各級院校歌謠樂舞；族語復振方面，擔任花環部落學校校長（2013-2017）、編寫卑南族語教材及字典、擔任原住民族語言競賽評審委員。至今仍持續記錄、傳承文化，2022 年榮獲原住民族語言復振獎的終身貢獻獎。（蔡儒葳撰）

aletic

阿美語，指南部 *阿美複音歌唱中的高音域聲部〔參見 *misa'aletic〕。（孫俊彥撰）

阿美（馬蘭）歌謠標題觀念

傳統上，絕大多數的 *馬蘭阿美歌謠都沒有所謂的標題，阿美人對於「標題」這樣的概念也很薄弱。現代阿美人在接觸漢文化、學者訪

查，以及傳統音樂朝向舞臺表演化發展後，歌曲標題的觀念漸漸產生。

在一般文獻中常見的阿美族歌曲標題，有 *mi^ot^ot* 除草歌、*palafangay* 拜訪歌、*mili'epah* 飲酒歌等。這些看似「標題」的語彙，代表該首歌曲一般而言的演唱場合，但也可能是反映著演唱者個人經歷中對該首歌曲的記憶與認識。一首被稱作「除草歌」歌曲，可能是因為過去曾於除草時演唱該首歌曲，學者在調查訪問時，演唱者回想起當時的情境而回答為「除草歌」。所以詢問同一族人同一首歌曲的標題，這次得到的答案可能是「除草歌」，下次可能是「飲酒歌」，這就意味著，該演唱者在不同的時空環境下對該首歌曲起了不同的聯想。此外，像是 *lakongkang* 軍艦階層歌或是 *kacipa* 之歌等，則是以喜愛演唱該首歌曲的年齡階層成員或是人物外號來名之。因此這類的用語，不能簡單地與「歌曲標題」這種外界音樂文化的觀念劃上等號。

馬蘭地區有少數歌曲傳統上即有固定歌名，像是 *ku'edaway a radiw*、*lakacaw* 等，而這些歌曲也都是族人眼中祖先世代相傳所留下的重要歌曲。至於在現代社會中，基於唱片工業或是歌舞演出的需要，馬蘭阿美人的歌曲標題觀念開始有了轉變。他們漸漸習於為歌曲冠上固定的名稱，雖然這些名稱在不同的歌唱團體之間不一定一致。另外像是 *奧運歌這類新穎的歌曲標題，在馬蘭阿美社會中使用的情形也漸普遍。（孫俊彥撰）參考資料：279, 287, 414

阿美（馬蘭）歌謠分類觀念

*馬蘭阿美人對於歌曲並沒有「分類」這種抽象的觀念。不過若是整理馬蘭阿美人日常言談中所提及者，可得到以下幾種常見的歌謠類別。「祭典的歌」包含 *豐年祭、祈雨祭所使用的歌謠，或是巫師治病祈福驅邪時所用的歌舞，這些歌曲都有宗教的禁忌性，非適當的場合或人不得演唱。「老人的歌」表示是自古世代相傳的歌曲，具有悠久的歷史。「兒童的歌」指的是兒歌，也就是未成年小孩所唱的歌〔參見阿美族兒歌〕。「跳舞的歌」是指可伴隨著

舞蹈，且具有歡娛氣氛的歌曲。「現代的歌」或「新時代的歌」則表示創作年代較為晚近的歌曲。這些不同歌曲類別包含的範圍可能有所重疊，例如「祭典的歌」必定屬於「老人的歌」，而許多「跳舞的歌」也是近代的新創作。

如果參考馬蘭阿美人的觀點，以系統化的角度出發，或可將馬蘭歌謠分為兩大類，一是祭儀歌謠，也就是所有禁忌性，只在祭典儀式上由適當的人所演唱的歌曲；二是日常歌謠，包括所有非屬祭儀性的歌曲。祭儀歌謠可再分為兩類，一是如豐年祭、祈雨祭等這類由男子年齡階層所負責的部落性祭典中，所使用的歌曲；其二是巫師歌謠，如喪禮、治病、驅邪等個人性質、由巫師負責的歌曲。如祭儀歌謠般以演唱者作為區分標準，日常歌謠亦得再分為兩類，一是成年歌謠；二為兒歌。成年歌謠所涵蓋的範圍就很廣泛，現代新創作或是伴隨舞蹈的歌曲也都包含在內。

從音樂結構形式的角度來看，馬蘭歌謠可劃分為三大類。第一類是複音歌謠，必須由兩人以上一起演唱，且依照一定的模式來進行〔參見阿美（南）複音歌唱〕；第二類是單音歌謠，像是哄小孩睡覺的歌，或是犁田歌等，特點是旋律很不固定，即興性很強，因此只能單人獨唱；第三類也是非複音的歌謠，包含的範圍有兒歌、現代新創作歌曲等，旋律多固定且附有固定實詞（*olic），沒有演唱人數限制，可獨唱亦可多人齊唱。（孫俊彥撰）參考資料：287, 414

阿美（南）複音歌唱

臺東阿美族特有歌唱形式，為自由對位式複音結構。大部分南部阿美人以 *patikili'ay 指稱這類形式，臺東 *馬蘭地區阿美人則無任何詞彙稱呼。1943 年進行臺灣音樂調查的 *黑澤隆朝，首次以「多聲部」、「自由合唱」（free chorus singing）、「自由對位方式進行」等術語描述馬蘭部落阿美族的歌唱，而後 *呂炳川將之歸類於「對位法唱法」，許常惠（參見●）則稱「自由對位唱法」，至此「自由對位」成為描述南部阿美複音歌唱形態的普遍共識。

一般提到南部阿美歌唱時，經常使用二聲

部、三聲部等方式附加說明，如呂炳川「二聲部到五聲部可以自由對位」這種聲部計算，是以聲響外觀上不同旋律數量為基準。南部阿美人的觀點則不同，他們對演唱人數並無規定與限制，少可二、三人，多可至數十人甚至百人（如 *豐年祭的團體歌舞 *malikuda'）。但不論如何，歌曲一律做領唱與和腔的應答形式，一位演唱者領唱（*mili'eciw 或 miti'eciw）一或數段樂句後，其他演唱者承接和腔（*micada' 或 *milecad），而複音形式也正出現在群體和腔處。進行和腔時，演唱者分為兩個部分：一是 *misa'aletic 或 *patikili'ay，現今阿美人以漢語稱「高音」，此聲部只由一位演唱者擔任；其二為 *misalangohngoh 或 *pahaleng，阿美人以漢語稱「低音」，由其他所有的演唱者歌唱。

高音與低音聲部的區別不在旋律形，而在音域及音色。高音聲部音域較低音部高一個八度，音色較尖。在群眾和腔時，領唱者可唱低音，也可唱高音，或是休息不演唱，亦即領唱的角色與聲部的分配無關。不論演唱者的人數或擔任聲部，所有演唱者同時依據同一個旋律架構一起演唱（高音聲部在高一個八度的音域內），每個人自由發揮即興變化旋律，此技巧稱 *ikung，由於這種即興式旋律變奏，造成每人實際演唱的旋律不盡相同，從而產生複音現象（見譜）。但不論旋律如何變化，樂句都結束在同音上（高音聲部高八度）。理想的演唱人數為三至五人，低音人數則不至於太多，且能聽得清楚各個演唱者的聲音，在音量上也容易與高音聲部取得協調。歌曲都使用 ho-hay-yan、

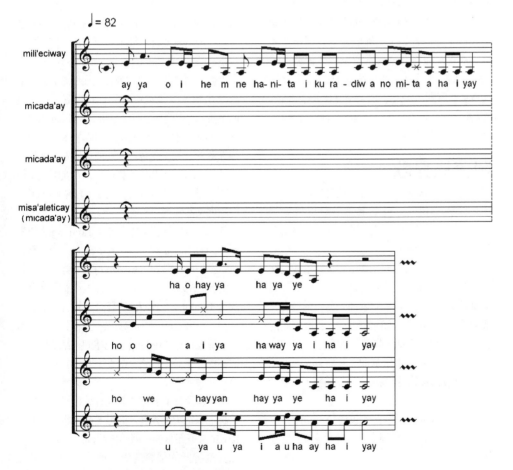

譜：ikung 的表現形式音樂出處：439，第 7 軌。

he-ha-hay 這類無實際字面意義的音節〔參見 naluwan 與 ho-hai-yan〕，只有領唱者於領唱時，可依當下的情境即興填詞〔參見 olic〕。

根據以上觀點，以二、三或五等不同的聲部數量說明南部阿美複音歌唱，只能算是依據各演唱旋律外觀所做的個案描述，無法呈現南部阿美人實際演唱時的運作原則。演唱聲響外貌雖是自由對位式，但內在本質實較接近異音（heterophony）形態。

這種複音歌唱形式經常被視為阿美族音樂的最大特色，事實上只有臺東境內阿美人才以此方式歌唱，北部阿美雖也有複音歌唱，但其音樂結構方式與以上所提截然不同。即便是在臺東境內，複音歌唱在不同地區應用情況也有差異。成功以北地區，其祭典音樂如豐年祭團體歌舞，就只是單音齊唱，複音歌謠僅應用在日常生活歌唱中。然而馬蘭地區阿美族，則不論一般日常生活歌唱、巫師歌曲或是豐年祭歌舞，都有明顯複音，且音樂結構皆依循上述「領唱和腔」、「高、低音聲部分配」以及「即興變奏」原則。（孫俊彥撰）參考資料：49, 97, 123, 279, 287, 337, 365, 413, 414, 438, 441-1, 442-1, 457, 458, 459, 460, 465, 467-1, 468-2

阿美族兒歌

阿美族兒歌 radiw no wawa 與阿美族成人歌謠相比頗為不相同。兒童歌謠附有現成歌詞（*olic），但成人歌謠卻無固定歌詞，只在需要時即興式填詞演唱。

至於兒歌演唱方式有二種：一種是由成人女性演唱，包括祖母、母親、姨母、大姊姊等唱給嬰兒聽的歌曲，如催眠歌曲。另一種是由兒童自己演唱的歌曲，如遊戲歌曲。以歌詞的內容來分，兒歌可有如下類別及功能：

1. sapidadimaw 催眠歌曲：包括 sapakafuti' 臥躺、mifafaan 揹背、ninanuyan 搖籃，為嬰兒養成親子之情。

2. sakaacang 逗趣歌曲：包括 sapipaydo' 逗笑、sapikirikiri' 哈癢等，為兒童養成身心健康快樂。

3. pakimaday 敘述歌曲：包括 fafana'en 知識、sakalatamdaw 勵志、malawlaay 幽默等，為兒童養成學習母語、可說話、可唱歌等。

4. sapisalama 遊戲歌曲：遊戲方式頗多，由孩童們自由發揮，為兒童養成合群相處。

5. sakasakro 舞蹈歌曲：為兒童養成愛好跳舞，美化生活。

6. nano kimadan 故事歌曲：為兒童養成學習先人之優良音樂生活之美。

1998 年交通部觀光局東部海岸國家風景區管理處所編印《阿美族兒歌之旅》，是一本阿美族兒歌專輯，也是臺灣原住民第一本單一族群的兒歌專輯。（黃貴潮撰）參考資料：119, 272

〈阿美族起源之歌〉

現今北部阿美某些部落流傳有〈阿美族起源之歌〉。其一是花蓮縣瑞穗鄉 Kiwit 奇美部落所流傳的 o talengawan no pangcah a radiw，Pangcah 是花蓮地區阿美族人的自稱，*radiw 指「歌」，lengaw 是「成長」的意思，talengawan 意指「起源」。本曲之歌詞扼要提及幾個地名、人名以及事物，概要勾勒阿美族的起源，以及從 cilangasan 山遷移分布至花蓮 Ciwidi'an 水璉、Natawlan 荳蘭、Tafalong 太巴塱、Kiwit 奇美等部落的這段神話傳說。歌曲結構做分節反覆式（strophic），相同的旋律反覆八次配上不同歌詞，第一、二段齊唱，三至七段輪唱，最後一段則又回到齊唱形式。

其二是流傳於花蓮縣光復鄉 Tafalong 太巴塱部落的 kakimad no tafalong i'ayaw，漢語稱為〈太巴塱祖源之歌〉。kakimad 有「傳說、故事」之意，i'ayaw 為「古時、從前」。本曲之歌詞詳述 Tafalong 太巴塱部落發源自 Arapanapanay 一地，以 keseng 與 madapidap 為祖先，而後繁衍子孫並遷居 Tafalong 太巴塱的神話傳說。歌曲結構亦做詩節形式，配上十九段歌詞，全採單音演唱。

這兩首歌曲的旋律曲調其實是相同的，但在歌詞上有很大的差異，演唱方式也略有不同。Kiwit 奇美部落的〈阿美族起源之歌〉像是一部長篇神話的精簡濃縮，而〈太巴塱祖源之歌〉則將傳說的來龍去脈交代得較為清楚。彼

此提及的人名、地點、事件不盡相同，可是都具有「洪水、cilangasan 山、兄妹結爲夫婦」這幾個阿美族各地起源神話中常見的要素。〈阿美族起源之歌〉歌詞雖簡短，但內容涉及的範圍廣泛，將北部阿美族幾個重要大部落的來源都做了交代，而〈太巴塱祖源之歌〉只提及太巴塱部落的由來。音樂方面，二者雖同爲詩節反覆形式，但〈太巴塱祖源之歌〉只單音演唱，Kiwit 奇美部落的〈阿美族起源之歌〉則在中段有輪唱的變化。（孫俊彥撰）參考資料：69、70

阿美族音樂

阿美族爲臺灣原住民中人口最多的一族，絕大多數社群分布於花東海岸及花東縱谷的平原地帶。花蓮阿美族人自稱 Pangcah，臺東阿美族人則自稱 Amis，原意指「北邊」，現漢語之「阿美」一詞乃源於 Amis，日治時期亦有稱「阿眉」或「阿眉斯」者。由於人口及社群數衆，歷來的語言學或人類學研究嘗試將阿美族以「北部、中部、南部」三群或「南勢、秀姑巒、海岸、卑南、恆春」五群等劃分，在音樂上，也因地域關係而產生豐富差異及多元性。

阿美族音樂的研究，可溯及日治初期 *《蕃族調查報告書》及 *《番族慣習調查報告書》的記載，內容多著重於歌舞場合、樂器外觀的描述，以及少量歌曲歌詞的記錄。日治中晚期，語言學者 *北里蘭以及 *淺井惠倫開始使用錄音技術記錄阿美歌謠，然直到 1943 年 *黑澤隆朝在田浦（今花蓮 Natawlan 荳蘭部落）及 Farangaw *馬蘭的錄音與調查，始奠定音樂學觀點的研究基礎。1950 年代，凌曼立的樂器研究則限於其專業而缺乏音樂上的討論。1960、1970 年代，*呂炳川、*駱維道、許常惠（參見●）等人的研究則多延續黑澤隆朝的方向，其成果擴展了對阿美族音樂認識的深度及廣度，並且留下大量珍貴的錄音。1990 年代以後，阿美族音樂的研究開始側重音樂與文化的關係，如 *明立國研究的 *豐年祭歌謠以及音樂中的性別脈絡、巴奈·母路研究南勢群的巫師儀式音樂、孫俊彥研究馬蘭歌謠中音樂形態與社會人際的

關聯性。本族人的研究除了巴奈·母路以外，尚有 *Lifok Dongi' 黃貴潮研究 *豐年祭、兒歌【參見阿美族兒歌】、*口簧琴，以及 *Calaw Mayaw 林信來研究歌謠的歌詞運用等，其往往較外族研究者更能貼近阿美族人的思維。而歷來較受音樂學者關注的地區，則包括 Makuta'ay Cepo' 港口、'Etolan 都蘭、Farangaw *馬蘭、Fata'an 馬太鞍、Kiwit 奇美、Lidaw *里漏、Sa'aniwan 宜灣、Tafalong 太巴塱等部落。

阿美族音樂以聲樂歌唱爲大宗，最重要的區辨觀念是以演唱禁忌之有無，而劃分爲「生活的」或「祭儀的」二種類型的歌謠。「生活的」可以熟悉的旋律輕鬆自由的詮釋當下的情景，歌詞以襯詞（或曰虛詞）ho hai yan【參見 naluwan 與 ho-hai-yan】爲主，實詞是歌者因人、事、時、地、物即興塡詞【參見 olic】。但「祭儀的」歌是固定的、不變的、嚴肅的。歌詞無論襯詞或實詞都較固定，尤其是固定祭儀中之神靈、目的、祭品、祭具、禱詞等主要關鍵字。最主要的部落祭典是每年夏季所舉行的豐年祭，北部阿美稱 malalikit，中部曰 *ilisin，南部則以 *kiluma'an 名之，三個地區的儀式內容與性質略有差異，祭歌也有很大的不同。巫師（*cikawasay 或 sikawasay）制度目前僅見於南勢阿美族的幾個部落，巫師的祭儀中以稱爲 *mirecuk 的巫師祭最爲重要，目的是爲了祭祀巫師自身的祖先及所擁有的神靈。成年人的歌謠與兒童歌謠亦有顯著不同，兒歌【參見阿美族兒歌】多有固定的旋律與實詞，音樂爲單音演唱，歌詞有時會帶著想像之成分，而成人歌謠不論曲詞皆多所即興，歌曲的內容僅與生活現實中的耕織漁獵、宴飲舞歡有關【參見阿美（馬蘭）歌謠分類觀念、阿美（馬蘭）歌謠標題觀念】。阿美族人以歌唱娛神，如祭儀期間；或娛人，如歡慶場合；或自娛，如工作時刻。

在形式結構上，阿美族音樂以所謂的「自由對位式複音歌唱」聞名，歌曲均以一人領唱，衆人和腔進行，在群衆的和腔部分，衆人同時演唱同一旋律，但各自發揮即興變化之能，其中一人以高八度音域演唱。故因即興所造成的旋律錯落，以及音域帶來的音色差異，導致豐

富多彩的複音聲響效果〔參見阿美（南）複音歌唱〕。這種演唱方式一直被視為阿美族歌唱形式的特色代表，卻僅見於臺東地區的阿美族，花蓮阿美另有其所屬的複音演唱形態，比方卡農式的聲部重疊、某些巫師歌曲中根據巫師位階演唱不同旋律造成的旋律交疊等。

文獻中記載的阿美族樂器，常見者有 *datok *口簧琴、*cifuculay datok *弓琴、*kokang 竹木琴、各式鈴鐺 *singsing、*tangfur、*cingacing、*palalikud、*kakelingan 銅鑼、*tatepo'an 皮鼓以及各式笛類樂器 *tipolo'、*epip 等。口簧琴與弓琴皆與青年男女的情愛表達有關。鈴鐺之屬多被視為服飾的一部分，tangfur 則為於集會所受訓之少年所特有的樂器。鑼、鼓應為漢人傳入的樂器，以報訊為其主要用途。笛類樂器的使用則因缺乏記載而所知甚少。這些樂器除鈴鐺還廣泛使用外，今多已絕跡，僅少數人仍為口簧琴的傳承而努力。

舊時流傳下來的傳統音樂，除豐年祭歌謠外，現多僅五、六十歲以上的年長者才熟悉。1960、1970 年代，由於唱片的錄製發行，改變了近代阿美族音樂傳播及創作的形態，同時造就了不少家喻戶曉的阿美歌星，女歌手 *盧靜子可為代表。這時期許多傳統歌謠被填上阿美語歌詞，亦有許多新的曲調被創作出來，例如著名的 *〈馬蘭姑娘〉，以及 *Lifok Dongi' 黃貴潮創作的〈阿美頌〉等，這類歌曲至今在阿美社群中仍十分流行。1996 年亞特蘭大奧運會使用一首馬蘭人 Difang Tuwana 郭英男夫婦演唱的古謠「第二首長歌」作為廣告配樂〔參見亞特蘭大奧運會事件〕，此事從智慧財產權相關的法律事件帶動起阿美族人民族自覺，以歌舞文化作為號召的表演團體如雨後春筍紛紛成立，如 *杵音文化藝術團、巴奈合唱團、吉浦巒文化藝術團、馬蘭吟唱團等。此外以青年朋友為主的新一代音樂團體或歌手也嶄露頭角，如以藍調或搖滾角度重新詮釋傳統歌謠的「檳榔兄弟」，或如圖騰樂團、鹹豬肉樂團，或是以個人風格著稱的流行歌手張震嶽（參見四）等。（巴奈・母路撰）參考資料：24, 42, 50, 69, 70, 73, 74, 117, 119, 121, 123, 133, 178, 214, 236, 239, 240, 241, 279, 287, 337, 359, 364, 413

àm-thâu-á-koa

漢音「暗頭仔歌」，在傳統是指邵族農曆 8 月份 *lus'an 年祭期間，於 minfazfaz 中介儀式之前所演唱的 *shmayla 牽田儀式歌曲。牽田儀式歌謠共分成 23 首，族人以一天的時間 àm-thâu-á（漢音「暗頭仔」）與 pòaⁿ-mê-á（漢音「半暝仔」）命名。

「暗頭仔」與「半暝仔」是一個約略性時間觀念，一個指稱接近太陽下山、吃晚飯時間，另一個則是接近子夜。概念上，「暗頭仔」是在「半暝仔」之前，而「半暝仔」在「暗頭仔」之後，邵族人運用這兩個「前」與「後」的時間觀，移譯至年祭歌謠進行的前後差異，將歌謠區分成「暗頭仔歌」與「半暝仔歌」。

「暗頭仔歌」並不指在「暗頭仔」時間所唱的歌，而「半暝仔歌」也不是指在「半暝仔」所唱的歌謠，「暗頭仔歌」指的是在為期近二十來天的年祭期間，前期所演唱的 6 首歌謠，「半暝仔歌」指稱的是在年祭後期所演唱的 17 首歌謠。不論進行「暗頭仔歌」或「半暝仔歌」，牽田儀式每天固定於晚間八點至十一點左右舉行。因此，「暗頭仔」與「半暝仔」脫離了原有為時間命名的功能，移轉成為歌謠體分類命名的依據。年祭期間，所歌唱的 6 首 àm-thâu-á-koa 分別為：angquhihi、kinashbangqanahi、inadutir、malidu、inarishba、hinishparitunirtur 等，隨著耆老的凋零，部落內邵族語言推廣提倡以母語表述族群文化，現今邵族世代逐漸較少使用「暗頭仔歌」稱呼年祭前期的 *shmayla 歌曲。（魏心怡撰）參考資料：236, 346, 371

岸里大社之歌

岸里社之名始見於《諸羅縣志》，為清代臺灣平埔族群居部落區，屬於巴宰族。清乾隆年間，其基本範圍內有九社，其中居住今臺中神岡鄉之岸里及大社二村聲勢最大，故又稱「岸里大社」。道光以來，由於遷徙或分社的關係，有時分為七社（如衛惠林 1981《埔里巴宰七社志》）、八社或十一社。

狹義的「岸里大社之歌」指巴宰族原居地「岸里大社」的固有歌謠；廣義的包含清道光移居埔里、鯉魚潭的巴宰族後裔至今傳唱的歌謠。清咸豐末年渡臺的廣東人吳子光曾寓居岸里大社多年，光緒17年（1891）成書《一肚皮集》，提及巴宰族習俗之一是愛唱歌，音樂比較嚴肅，所有歷史上的神話、口碑、傳說都用歌謠表示。

日治時期，伊能嘉矩在岸里大社調查（明治30年，1897），曾採錄兩首「頌祖歌謠」，標題《祭祖公》。第一首〈PA-KA NA-HA-ZAAI SAU〉，漢譯〈初育人類〉；第二首〈PINA-KAPAZAN〉，漢譯〈同族分支〉。伊能嘉矩將歌詞記音，發表在《東京人類學雜誌》（1908）。二十多年後，佐藤文一在語言學者小川尚義的研究室發現三首「野村氏」（不知名人士）記錄（圖），小川加以簡單註記的三首岸里《大社之歌》。佐藤整理之後，嘗試介紹每一個語句，譯出大意，並發表於《南方土俗》（1934）：這三首的第一首是〈開基之歌〉【參見巴宰族開國之歌】，第二首是〈大水氾濫之歌〉，第三首是〈氾濫後人民分居之歌〉。依據內容來看，這三首歌是描寫岸里大社的史詩。

二次戰後，廖漢臣在岸里大社調查時發現一首〈岸裡社頌祖歌〉，遂將它用漢文記音，作為〈岸里大社調查報告書〉一部分，在《臺灣文獻》發表（1957），其內容與伊能嘉矩所記大同小異。以上的各種記載都只有歌詞記音，沒有記譜。

1980年代，音樂學者*呂炳川曾在埔里愛蘭採錄了〈慕祖歌〉，他只記錄了一段歌詞及一種旋律，認為可以一種旋律套唱許多不同歌詞。實際上，歌詞不反覆，曲調則可以依據領唱選擇的「曲頭」改變，再依內容賦予名稱。同一首曲子可依內容換上「頌揚祖先之歌」、「開國之歌」、「迎新年之歌」等等標題，也可以用不同旋律銜接這些標題樂曲。大社和埔里的巴宰族在改宗後，對於祖先的紀念方式，改為每年在聖誕節或新年上祖墳，或藉運動會等團聚形式，讚美、感恩，表達對祖先的思念，所唱的歌謠都含有慕祖的意義，故名。

1990年代，語言學者李壬癸與音樂學者林清財採集愛蘭和四庄地區的巴宰族歌謠，加以記音、記譜、分析。林清財將*ai-yan歌謠與其他歌謠在屬性上做了區分，並分析其社會變遷。

1995年，溫秋菊（參見■）在愛蘭的研究調查，發現了潘榮章編作，現在仍由愛蘭教會松年團契會友傳唱的三首巴宰族歌謠，亦即〈Toā chúi Hōan-lām āu Hun Ki tóa-sia Pat-jeh Bîn iâu〉（大水氾濫後分居‧大社巴宰民謠，1995.7.1錄音）、〈cháu-kî (pio) A-la-war〉（走旗／走標，阿拉歪，1988.5.26錄音）、〈Ala-War Ai-yan——Au-lan Pazeh Melody〉〔請客（阿拉歪‧挨焉）——烏牛欄巴宰曲調，1994.12.1錄音〕。這三首歌謠的標題與內容都類似佐藤文一所整理的三首岸里大社之歌，據潘榮章表示，三首歌謠的歌詞是根據伊能嘉矩及其他人歷來的作品改編。至於配合的曲調，則由領唱者起的「曲頭」來決定。

從大社移居到埔里的巴宰族，以居住愛蘭地區的後裔保存最多的傳統曲調，會用母語演唱的人也最多；這些傳統的曲子因為都以ai-yan-no...開始及結束，通常只稱為ai-yan，內容包含過年、走標到新居落成慶祝等。移居「四庄」（守城份、牛眠、大湳、蜈蚣崙）及苗栗鯉魚潭的巴宰族後裔，其歌謠內容及「曲頭」的選擇略有不同；與原居地的「大社之歌」相較，大部分保守，小部分有個人及地區性的差異。（溫秋菊撰）參考資料：175, 188, 249, 254

不知名人士記錄，小川尚義註記的三首岸里《大社之歌》。

anoanood

達悟人對一般歌曲的通稱，內容包括通俗歌曲、童謠、美日語歌曲，以及一些不被重視的歌曲，例如卡拉 OK 音樂等，但不包括歌詞嚴肅的 *raod 部分。或也可為動詞，指唱這些歌曲。（呂鈺秀撰）

anood

此字在達悟語有兩個意義：1、指一般歌曲，與 *anoanood 同義；2、指達悟族一種特定旋律與歌詞形式的歌曲。anood 音域主要是由一個大三度的二全音組成，結構上通常為三個樂句，第一樂句從大三度音域的最高音開始，維持著此音唱誦歌詞，此句歌詞結束時，則旋律會級進下行至大三度音的最低一音；而後第二樂句通常是由大三度音的中間音開始，旋律維持著此音高並唱誦歌詞，此句歌詞結束，則旋律會下行至最低音；最後一樂句則是歌唱無意義聲詞 hey、ho 等，旋律上是以大三度音域的中間音拖長，以滑音下行結束（見譜）。以今日歌會中的歌唱速度計算，如此一整段旋律平均約需 16 秒（Hurworth, 1995: 300）。音域上，有時會往上增加一個全音，而樂句上，有時會出現四句形式，由於多出的一句仍有歌詞，在此可利用第一樂句，或多利用第二樂句的旋律重複歌唱。

anood 的用詞遣字為口語敘述方式，表達較為易懂，是達悟族人應用最廣的一種歌唱形態，除平日敘事以及情感表達，許多落成慶禮（*meyvazey）歌會也用此旋律。由於整段音樂旋律上只有三句，而實際乘載歌詞的只有兩句，因此並無法完全表達歌者的想法。故而通常一位歌者會以同樣的音樂旋律反覆數次，以完成其欲敘述之事物。至於反覆的段落次數上，在落成慶禮中，初學者由於害怕表達不清楚，或者害怕忘詞，因此歌詞內容表現的，完全是約定俗成祝福的話語，通常以三至四次旋律反覆來表現內容。至於較有經驗的歌者，則會擴大其內容到五至十次的旋律反覆。通常第一與第二次，有時甚至到第四次的旋律，都是歌唱一些祝福的話語，而後中間插入欲表述內

容的歌詞，最後則為誇讚功勞的語詞。

歌詞特色上（見詞），每一次的旋律主唱者歌唱著一句歌詞（詞例第一句為 A+B，第二句為 B+C）。當眾唱附和完畢，獨唱再次演唱

歌詞音譯：	o - va - o - va - in si - ya - pen ra - ra - ke a
歌詞字譯：	歌頌　　　　祖父級　老人
歌詞意譯：	讓我歌頌你（老人）的成就

歌詞音譯：	si - ya - pen ra - ra - ke do sai - ra no ili
歌詞字譯：	祖父級　老人　在　另一邊　村落
歌詞意譯：	住在村落邊的老人哪

hey

譜：*anood* 的基本旋律模式

詞：歌會中，*anood* 歌詞頂真唱法形式

獨唱

A：*kanig mo rana kamo mo rana*
　　致意　你已　不好意思 你 已

B：*tonaisaikeda tominanang*
　　走走停停　　上來

眾唱

A：*kanig mo rana kamo mo rana*

B：*tonaisaikeda tominanang*

獨唱

B：*tonaisaikeda tominanang*
　　走走停停　　上來

C：*doka vaavaangsowen mo do tokon*
　　翻山越嶺　　　　你在 山

眾唱

B：*kanig mo rana kamo mo rana*

C：*tonaisaikeda tominanang*

……

我對你感到很抱歉，因你翻山越嶺……

A

anood 原住民篇
anood do karayoan
anood do mamoong
anood do mapaned
anood do meykadakadai
奧運歌
avoavoit
a-yan

時，則第一樂句演唱著前一歌詞的後半（B），而第二樂句則會是新的創詞（C），而這新的創詞，同時也將是之後一段再次反覆旋律第一樂句的歌詞，歌者以此頂眞唱法創詞表達，達悟人稱此種唱法爲 nakanakanapnapan。（呂鈺秀撰）參考資料：182, 308, 411, 417

anood do karayoan

達悟族歌謠。白日一人乘小船，以飛魚爲餌，一邊慢划小船一邊讓鬼頭刀魚追逐著魚餌，在等待魚兒上鉤打發時間時所唱的歌。karayoan 字義指「離岸較遠，有鬼頭刀魚出沒的海上場域」。達悟族是個海洋民族，出海捕魚是男人的工作。在海上，當一人無聊歌唱，遠方則會跟著應和，歌聲此起彼落，悠揚飄緲。歌詞內容大部分與漁獲豐收、釣到大魚有關，但有時也會穿插一些神話內容，旋律同 *anood do mapaned。（呂鈺秀撰）

anood do mamoong

達悟人在小米田除草時所唱的歌。mamoong 字義爲「蓋住、遮蔽」，意指小米撒出後生長較慢，野草生長較快，遮蓋了長出的小米，此處衍生爲「除草」之意【參見 anood do meykadakadai】。（呂鈺秀撰）

anood do mapaned

達悟族歌謠。達悟人夜晚划船出海，將船停下，放魚餌於水中，打發等待時間，期待魚兒上鉤時所唱的歌，並以此歌謠喚醒自己不要睡著，以免翻船。mapaned 字義指「將魚線沉放到底」。與 anood do mapaned 共用相同旋律曲調的，尚有 *anood do karayowan、*anood do meykadakadai、*anood do mamoong，而 anood do mapaned 則可用來概稱這些不同標題名稱樂曲所共用的此旋律曲調。至於四者的差異，則 anood do mapaned 以及 anood do karayowan 爲海上勞動所唱，而 anood do meykadakadai 與 anood do mamoong 屬陸地勞動歌謠；另除 anood do mapaned 之外，其餘均爲日間所歌。anood do mapaned 歌詞上可自行編創，內容多

盼漁獲豐收，旋律爲一字多音形式，有許多拖長音聲詞，歌聲緩慢而悠揚。（呂鈺秀撰）參考資料：180

anood do meykadakadai

達悟人收割小米時所唱的歌。從前由氏系群，今日由全村人一起開墾種植小米，爲的是祈求豐收。收成時必須備有豬、羊、芋頭等盛禮，並須舉行 *vaci 杵小米儀式。歌詞以聲詞 ho 起音，內容與小米有關，可自行編創。其與 *anood do mapaned 應用相同旋律，乃因族人認爲二者場域雖不同，但工作時卻能相互望見。至於收成小米時所唱的 anood do meykadakadai，與小米田除草時所唱的 *anood do mamoong，二者因歌唱時機的不同而有相異歌詞，但應用相同的旋律。（呂鈺秀撰）

奧運歌

參見 ku'edaway a radiw、飲酒歡樂歌。（孫俊彥撰）

avoavoit

達悟族歌謠的一種，於十人大船或四門房落成時所歌唱祝禱主人長壽，家族興旺以及世代繁衍的歌。旋律爲慢唱的 *raod。十人大船落成時是先由舵主或最年長船員歌唱 avoavoit（見詞1），而後再由二舵歌唱，歌詞多與海洋有關。舵主歌詞爲代代傳承，而二舵歌詞則可自行編創。另在四門房落成時，則是由屋主或部落最年長者演唱此首歌（見詞2）。除了在此二種場合，其他場合忌唱此曲。

由於十人大船落成較常舉行，且海上活動今日仍頻繁，因此十人大船的 avoavoit 歌詞至今仍爲大多數人所理解。但四門房的 avoavoit 由於本身演唱機會較少，且現代水泥房取代傳統住屋後，已不再歌唱，因此許多辭彙族人已感陌生。（呂鈺秀撰）參考資料：354

a-yan

巴宰族祭祖活動頌讚祖先系列的歌謠中，每首開始或結束處所賦予的歌詞。其演唱形式與內

詞1：*avoavoit do cinedkeran*（大船的 *avoavoit*）

anokavakovakog so paninijalan am kalopa no malano i piyata pilavikan kaya no logao
建造　　　　的大船　　　　和平靜　在海水　幸好　兩邊　　他　為人

logao a pilavikan ka　　　　sicyatuan no latawen
人　的　兩邊　你（指大船）寶貝　在航行

karana　　　　　　　kazozongboan ka no isisira
當你被、當你成為、當你出航　滿滿的　　　被那飛魚

歌詞意譯：我們建造的十人大船，在航海的過程中你會十分平穩，我們兩邊划槳的人會滿載
　　　　　而歸，抓到很多飛魚

詞2：*avoavoit do vahay*（四門房的 *avoavoit*）

ano　　　kavakovakog ko so valay am
（冠詞）預備　　　　我　家

歌詞意譯：我預備造屋

*karowai ka miya no inarawalaw no i pamalag so sagok**
墊　　　　　　　　　　　　　　　　木板，或指家中的災厄、厄運

歌詞意譯：不要出現厄運，不要有災厄發生

akma ka pa i sinagom mo katoan
像　　　　　　　　寶貝

ta ka ji cangalaira no kariayarimalan ka no manical
（古語，無法譯釋）

容是巴宰族人祭祖儀式和族群認同的核心象徵
【參見 *ai-yan*】。（溫秋菊撰）

ayani

達悟近代開始流行的情歌曲調。約起於日治時
期的1930年代，其音域以及音程形式與達悟
傳統音樂相差甚多，旋律走向相較於達悟族其
他種類的歌謠，較有高低起伏與抑揚頓挫，因
此被認為是較近期由外界傳入的。由於歌詞每
句起頭長音都以 *ni* 演唱，因此稱此種情歌為
ayani。是達悟年輕人開始接觸傳統歌謠時最先
入門學習的歌曲。（呂鈺秀撰）參考資料：308

B

八部合音

布農族 *pasibutbut* 另外的稱呼。此種稱呼法具體出現的時間推測應為 1980 年代後期、1990 年代初期，於布農族人與社會大眾間廣為流傳。在此之前，黑澤隆朝以〈粟播き始め〉（初種小米之歌）（1973）稱之，而呂炳川於 1966 年至 1977 年的音樂蒐集中，以〈祈禱小米豐收歌〉為名，普遍沿用至今。

　　不同部落演唱 *pasibutbut* 的方式略有差異，可以二聲部、三聲部，或主要是四聲部進行，並無八個聲部。聲音分析儀顯示的泛音聲譜圖（見譜），呈現 *pasibutbut* 具有較弱的根音以及

譜：聲音分析儀顯示的 *pasibutbut* 泛音聲譜圖音樂
出處：468-1，第 1 軌。

豐富的泛音，此乃符合歌唱 *pasibutbut* 時所發出低沉渾厚的胸聲特性；而在第二聲部以及第三聲部出現時，會隨之增強約 1500 至 2500 赫茲之間的泛音，則符合二個聲部歌者所唱元音共振峰所應增強的泛音區塊。泛音的強弱變化，與聲響音色有著密切關聯，另 *pasibutbut* 的泛音，並未呈現泛音唱法（overtone singing）所呈現持續強度的泛音走向特性。

　　因此，整體而言，「八部合音」的名稱與 *pasibutbut* 之間，並無一確切的、意義上的關聯性，其「名」與「實」兩者間有所差異。但 *pasibutbut* 以其厚實飽滿的音聲效果，除了展現出布農族優美的天籟之聲，更體現了部落中傳統音樂的深沉內涵。（呂鈺秀撰）參考資料：50, 51, 123, 468-1

BaLiwakes（陸森寶）

（1909 臺東廳卑南社，今南王－1988.3.26 臺東）卑南族教育家、文化工作者、作曲家。漢名陸森寶，日名森寶一郎。在卑南公學校（今南王國小）念四年小學，又至臺東公學校（今臺東大學附設實驗國民小學）念五、六年級與兩年高等科。十五歲以優異成績及全校唯一原住民學生身分，考上臺南師範學校【參見 ■ 臺南大學】，念書之餘苦練極有興趣的鋼琴，曾獲全省師範鋼琴比賽冠軍，日本天皇胞弟秩父宮至臺南訪問時，BaLiwakes 陸森寶代表所有中等學校，以鋼琴演奏迎賓。除了音樂與功課表現優異，BaLiwakes 陸森寶在運動方面也很傑出，曾打破臺灣中等學校多項賽跑紀錄，此外他並利用假期參與文化記錄及探查工作，臺北帝國大學（今臺灣大學）言語學研究室在卑南社的傳統神話調查工作，即由他協助翻譯與記錄。師範學校畢業後回到臺東，歷任臺東新港公學校（今三民國小）、寧埔公學校（今寧埔國小）及小湊國校（今成功鎮忠孝國小）訓導，二十九歲與族人夏陸蓮結婚，之後曾任富岡國校校長，1947 年進入臺東農校（泛稱，今隸屬臺東專科學校）擔任音樂及體育老師，教書之餘，積極參與 *南王村活動，卑南族發生的一些事件，如八二三砲戰部落青年被送往金門當兵、族中姑娘遠嫁長濱、部落中產生本族的神父等，不斷地觸發他的創作靈

BaLiwakes（陸森寶）（陸賢文提供）

B

原住民篇

Baonay
- Baonay a Kalaeh（朱耀宗）
- *barubaru*
- *basibas*
- 巴宰族開國之歌

感，1949 年左右教職退休後積極創作，七十九歲因腦溢血逝世於臺東。

BaLiwakes 從 1940 年代到他去世前，共創作了近 30 首一般性民歌，而因天主教進入南王部落影響了傳統音樂，使其作品包含天主教詩歌約 30 首，皆以卑南母語創作或譯作，並與族中特殊人、事、物相結合，被族人廣傳頌唱，後來也運用同一首歌在類似的惜別、祝賀等場合情境演唱。除了創作的歌曲外，也有一些是以古曲譜新詞。因 BaLiwakes 陸森寶的創作掌握了古調的傳統韻味，今部落中會唱古調的人已經不多，所以他的創作被族人列為較近傳統的卑南歌謠。BaLiwakes 陸森寶從卑南傳統音樂文化出發，接受西方音樂的洗禮，並試圖結合傳統與現代，創作出獨具個人風格的歌謠，因而受到族人與後輩音樂家的崇敬，代表作品如 *〈美麗的稻穗〉*、〈蘭嶼之戀〉以及〈懷念年祭〉等也能持續傳唱至今。（林映臻撰）參考資料：34, 85, 280, 424, 465

Baonay a Kalaeh（朱耀宗）

（1922.2.12 新竹五峰－2005.1.3 新竹五峰）

賽夏族 *paSta'ay kapatol* 矮靈祭歌維護保存者。漢名朱耀宗，父親 Kalaeh a Obay，為朱家正宗。由於朱姓在北賽夏居於族群事務的領導地位，亦為祭歌傳承者，加以朱耀宗之父為族中德高望重之長者，對族內矮靈祭歌唱法亦頗有研究。朱耀宗在日治時期由於曾在「蕃童教育所」受教，因此以日文片假名拼音符號，用毛筆記下父親所教唱矮靈祭歌歌詞。1956 年並將此資料提供族人傳抄學習。由於國民政府時期，原住民族群文化並未受到重視，因此這些書寫下來之歌詞，讓族群的祭歌文化得以保存延續，並為日後族群文化復興之重要依據。（朱逢祿撰）參考資料：381

barubaru

排灣族 *口簧琴*。使用區域以南排灣 *vuculje* 系統較普遍。此種口簧琴琴身完全以竹子製作，竹片及琴身一體成形。此樂器在排灣人眼中視為娛樂之良伴，族人在餘興或者節慶歡樂時，都會使用這種口簧琴。音樂較輕快，男女皆可吹奏〔參見 *ljaljuveran*〕。（少妮瑤‧久分勒分撰）參考資料：161, 269

basibas

basibas 為卑南族 *南王部落（卑南社）每年年終所舉行的「跨越年」活動之一，「年祭」分前後兩部分，第一部分為少年組的 *basibas*，第二部分為成年組的 *mangayaw* 大獵祭。因為年年舉行儀式，含有除舊佈新之意，故卑南族人常譯之為「少年年祭」。然而，由於儀式與猴子有關，外界多稱之為「猴祭」，是傳統年齡級制度中少年組的重要儀式活動。卑南族男性自十二、三歲起，即進入受訓的 *trakubakuban* 青少年級並入住 *trakuban* 少年會所，期間進行約六年軍事化嚴格又自主自治的訓練。

傳統上，*basibas* 活動要經歷捕猴、養猴及刺猴的階段。然因 1948 年後在治安單位勸導下不再以真猴為祭，改之以草編之猴，然而儀式過程照舊。*basibas* 當天則以競跑、除喪、刺（草）猴、棄（草）猴等活動為主。儀式通常在上午即可完成，下午時間為少年組的男生進行跳舞歡慶，晚上則有少女或青少女一同加入。*palrimulrimu*（挑釁歌，在 *trakuban* 屋頂呼喊吟唱）、*kudraw*（祭亡猴之歌）、*isuwalray alialian*（歡慶時唱的「招喚夥伴來跳舞之歌」）為儀式活動時相關的歌曲，而 *kudraw* 是祭禱亡猴之曲，是儀式的核心曲目，吟於三個時間點：最先在刺猴場刺死猴子之後，其次在回到 *trakuban*（少年會所）時，最終吟於棄亡猴之時。（林志興撰）參考資料：334

巴宰族開國之歌

或記為「開基之歌」。是類似史詩性質的巴宰族歌謠。日治時期，伊能嘉矩在岸里大社採錄了兩首「頌祖歌謠」，研究報告中曾經提及（1908），其內容可說是巴宰族的「國歌」（表示同族的「國家」），也是巴宰族歌謠的典型。此外，佐藤文一根據小川研究室資料整理，發表於《南方土俗》的〈大社庄の歌〉（1934），

包含三首巴宰族歌謠；第一首是〈開基之歌〉，第二首是〈大水氾濫之歌〉，第三首是〈大水氾濫後人民分居之歌〉；從內容來看，也是敘述巴宰族人拓墾的歷史。

呂炳川曾於 1977 年代表日本勝利唱片公司，以《台湾原住民族（高砂族）の音樂》參加日本政府主辦藝術祭比賽，並獲得特獎（大賞 Grand Prize）。1982 年，他根據上述唱片解說書的內容（小部分文章及相片略有更改），成書《台灣土著族音樂》，其中介紹住在埔里愛蘭里的巴宰族人之歌謠時，使用〈巴則海族開國之歌〉標題，附記譜五行。文中說明：「……完全以這樣的曲調來唱，在曲首部分一定是唱*ai-yan nuaiyan，這是無意義的音節，佐藤文一為了方便，翻譯為『我們來談談古時候的事吧！』」。他認為「……基本上是五音音階，因歌詞不同而形成『讚揚祖先之歌』、『開國之歌』、『迎新年之歌』……」（1982）【參見岸里大社之歌】。（溫秋菊撰）參考資料：50, 170, 249

巴宰族音樂

巴宰族（或稱巴則海族；Pazeh, Pazih）是中部平埔族的一支，分布在今臺中豐原至東勢一帶之平地及山麓地區。它的原始社群中心在今神岡鄉，以大甲溪為中心，北到大安溪南岸，南到大肚溪北岸，分佈地區很廣。巴宰族有獨立的語言，獨自的傳說，清代以來所留下漢文記錄的各種文書契字資料（一般通稱「岸里文書」）於歷史更是獨一無二。在清代「以夷制夷」的統治政策下，巴宰族於康熙至乾隆年間曾經助官平亂，受清廷賜官封疆，崛起為中部地區勢力最大的平埔族。後來，受漢人擴墾入侵的影響，道光年間族人開始成群離開原居地土，結合其他平埔族人，輾轉遷徙，各社分別遷移至今苗栗三義鯉魚潭及埔里愛蘭、牛眠山、守城份、大湳、蜈蚣崙。巴宰族雖然領先漢化，同治年間以來又因全族改信基督宗教而率先西化；但卻是臺灣少數能保存日用母語且重視傳統的族群之一。人類學者李亦園、衛惠林皆曾指出，巴宰族人自清同治以來，雖已多數改信奉基督宗教，但是仍以非常自覺的方式保存傳統的過年祭儀與精神【參見巴宰族祖靈祭】。

有關巴宰族的音樂文獻，除了可以從清*《臺海使槎錄》卷五至卷八及郁永河*《裨海紀遊》中有關平埔族「過年」、「做田」、*賽戲、「會飲」記載中內容豐富多樣的「頌祖歌」、「誦祖歌」、「祀祖歌」記載獲知大概之外，吳子光在《一肚皮集》中，提到巴宰族人愛唱歌，音樂傾向嚴肅，所有歷史上的神話、口碑、傳說都是用歌謠表示，自古以來，有傳統的「一定」歌謠。伊能嘉矩根據吳子光記載，證之族人，將這類的歌謠記音為 Arawal，唱歌記音為 Mataral，今日族人仍以此名詞概括稱呼傳統歌唱及歌謠。

對巴宰族的學術性音樂研究，最早的代表是人類學者伊能嘉矩將其採集的大社〈祭祖公〉以及〈同族分支〉兩首曲子（1897）歌詞記音，配合對巴宰族的習俗、思想研究發表。其後，佐藤文一整理的三首*岸里大社之歌（1934）則延續語言學者小川尚義的初步研究，開啓譯註及詮釋的先河。國人廖漢臣也將在大社採集的〈岸裡社頌祖歌〉以漢字記下歌詞（1957）。這些雖然都沒有記譜，但仍留下珍貴紀錄。

1980 年代，音樂學者*呂炳川曾在埔里採錄巴宰族的〈慕祖歌〉，只記錄了一段歌詞，但首次記了五行譜，並有唱片錄音。1990 年代開始，陸續有語言學者與音樂學者合作，例如李壬癸與林清財、吳榮順（參見●）、溫秋菊（參見●）等，針對巴宰族祭祖歌曲及其他歌謠錄音、記譜、記音，結合音樂學及語言的分析研究。21 世紀初語言學者李壬癸和土田滋（Shigeru Tsuchida）合作，出版了《巴宰族傳說歌謠集》一書（2002），其中收錄了所有記錄過的巴宰語文本和歌謠，歌謠記譜大多由溫秋菊完成。

隨著傳統的變遷，巴宰族的音樂文化以保存在祭祖儀式中的*ai-yan 歌謠為代表。儀式中的任一首歌謠，在開始或結束的歌詞都以 ai-yan 為句首，所有歌謠可以統稱 ai-yan（或 A-laway -a-yan）；若有單獨標題，多半是依據內容的主

題再賦予的。樂器目前僅知有銅鑼〔參見鑼〕，作爲 ai-yan 開唱的前奏、暗示歌唱結束，或作爲活動中特別的訊號。

藉著組曲形式的 ai-yan，巴宰族建立了上自神話、傳說、祖靈、歷史的聯繫，下至生活、情感等的族人觀點，不但是認同的標誌及神聖符碼，深入研究之後，更可發現 ai-yan 歌謠的形式與內容，尤其是曲調來源，反映了巴宰族自古以來與平埔各族互動之頻繁，以及其與漢族、西方世界文化交流的痕跡，儼然形成一個錯綜複雜的音樂文化小宇宙，其完整性及獨特性具有學術研究價值。（溫秋菊撰）參考資料：3, 11, 56, 138, 141, 150, 229, 249, 250, 254

巴宰族祖靈祭

臺灣平埔各族每年所舉行的祭祀次數雖有不同，但其祭祀對象幾乎全爲祖靈，因此所有的祭祀，均稱爲「祭祖」。這一方面是由於其祖先崇拜的觀念特別強，另一方面則是由於其他種祭儀已漸被遺忘而混於祭祖儀式中。人類學者李亦園將平埔族的祖靈祭分爲三種類型，而中部巴宰、洪安雅等五族屬於「賽跑型祖靈祭」。他又指出所謂「賽跑型祖靈祭」是祖先祭與成年禮的混合禮儀。巴宰族人自清同治以來，雖已多數改信奉基督教，少數信奉道教，但是仍以非常自覺的方式保存傳統的過年祭儀與精神，而青年人的「走標」（即「賽跑」、「奪標」）則是「過年」、「祭祖」儀式活動中的主軸，至今仍保存在巴宰族後裔習俗中。

巴宰族傳統的歲時祭儀中，未受到漢族影響的有兩種，一稱「嘗新祭」，主要是 mapohan vakkie 請招祖先或 aaluhai xakaui 祭祖，另一種是 razum 過年祭祖。嘗新祭自從族人信奉基督教後早已廢除，但過年祭祖則一直保持到日治時期才逐漸因政治、經濟等原因而停止，然而在陽曆過年或西方基督教聖誕節時，巴宰族後裔則透過不同方式表達對祖先的紀念；例如舉辦運動會賽跑、在教堂舉行聖餐禮拜、集體到祖墳（公墓）前感恩禮拜，並聚集老幼或唱歌舞蹈，唱 *ai-yan 等等。（溫秋菊撰）參考資料：169, 190, 248, 249

巴則海族音樂

巴則海爲 Pazeh 或 Pazih 的漢字音譯，同巴宰〔參見巴宰族音樂〕。（編輯室）

北里蘭（**Kitasato Takashi**）

（1870.3.3 日本九州－1960.5.20 日本大阪豐中市）日本語言學者及民族學者。曾對臺灣原住民進行錄音研究，是現今所知最早臺灣原住民有聲資料的錄音者。

北里蘭出生於日本九州熊本縣阿護郡北里村，1897 年留學德國。在萊比錫大學以〈古代日本語闡述〉（Zur Erklärung der Altjapanischen Schrift）（1901）獲博士學位。1902 年返日，1906 年開始在大阪醫科大學教授倫理學與德語。留德期間，因被問及日本語起源卻無法回答，因而發憤尋求答案。爲籌措研究旅費，變賣故鄉熊本的山林，甚至於 1925 年辭去工作，專注研究。

在古典文獻的鑽研中，北里蘭提出日本古代語音主要源於南方語系。爲了求證，北里蘭至相關地區進行語言及音樂採錄：1920 年至琉球、1921 年與 1922 年至臺灣、1927 年至南洋、1931 年至東北、北海道、蘇聯等地，利用愛迪生發明的留聲機設備及以厚紙包上蜜蠟所製成的蠟管，進行實際聲音採錄。經研究，北里蘭認爲日本語的來源，乃爲古愛奴語及 tagalog 語（今菲律賓主要應用語言之一）朝鮮化後的愛奴語，並有南洋語系的注入，這些成果見於其《日本語の根本的研究》（1930）以及《同一補遺》（1932）。

由於日本語一向被認爲是一種孤立的語言，且北里蘭對於日本古音的臆測，也未能獲得證明，因此其所提出之推論，終生被學界批評。而準備出版的研究成果原稿，於關東大地震時遺失，後又病魔纏身，因此隨著北里蘭的過世，1963 年遺族將這批蠟管資料捐贈給京都大谷大學後，此批資料因此塵封。1985 年，北海道大學透過雷射技術，將此批蠟管原音再現。

2004年京都大谷大學並將此批資料捐贈給臺灣傳統藝術中心民族音樂研究所（今臺灣音樂館，參見●）。

此批資料共243支蠟管，220支蠟管有標籤記錄。其中80支內容是有關日本、69支有關臺灣，56支錄於菲律賓，而2支錄於新加坡，其餘則不知何處所錄。臺灣原住民聲音內容部分，包括1921年8月在花蓮太魯閣、花蓮港北埔、*里漏、潮州等地所錄製；以及1922年8月在角板山、太麻里、知本、卑南（今*南王）、*馬蘭、紅頭嶼（蘭嶼）等地所錄製的蠟管，涵蓋原住民的泰雅、太魯閣、阿美、卑南、達悟（雅美）、平埔等族群聲響。內容大部分為歌唱，有少許片段為歌唱說明或祈禱詞等語言部分，另還有兩段*口簧琴音樂。

北里蘭的錄音對象經過慎選，以能保存純粹地方方言、歌曲及語言者為主。而對於錄音的地點、語言、族群名稱、歌者姓名、所錄內容及翻譯等，大多有詳細記錄，並有相關照片，均見於其私人出版品。因此雖然其對於日本語根源的推斷，並未受到肯定，但大量的田野錄音及筆記資料，提供世人了解當時語言與音樂聲響的可能。可惜在雷射的聲音重現過程，北里蘭所加註的標籤紙，並未被妥善處理，以致出現錄音內容與記錄內容無法吻合的情況；加以當時雷射處理技術上的缺失，有待今日透過再研究與實驗，重新呈現此批資料聲響的真實面貌。（呂鈺秀撰）參考資料：115, 179, 185, 419, 421

卑南族音樂

卑南族，過去有卑南覓、普悠瑪、漂耶馬、漂馬等不同稱呼，其中以普悠瑪（Puyuma）最為卑南族人所接受，此字意含「聯合」和「團結」，但也是*南王部落的族名。為避免族名即單一部落名稱，1992年於利嘉部落召開之全族文化會議中議決，以Pinuyumayan（有「大卑南人」、「泛卑南人」之意）指涉全部卑南族人，2015年再經民族議會議決確認。卑南族依起源神話分為竹生系的卑南群（Puyuma）與石生系的知本群（Katratripulr），主要分布在臺東縱谷南部之臺東市及臺東縣卑南鄉一帶，

過去有所謂的八社番，意即主要的八個部落，包括知本、射馬干、呂家望、大巴六九、北絲鬮、阿里擺、卑南及檳榔等八社。此八社雖為一族，但宗教及祭儀歌舞的內容與名稱上均各具特色，不盡相同。

關於卑南族音樂研究，可溯及1940年代*黑澤隆朝的調查。在*《台湾高砂族的音樂》中，記載他在1943年來臺調查原住民音樂的紀錄與成果，卑南族音樂部分，記錄下33首歌謠解說及18首歌謠樂譜，其中〈結婚の歌・牛飼いの歌〉（結婚之歌・放牛之歌）、〈両乞いの歌〉（祈雨之歌）及〈田植歌〉（插秧歌）等三首並留下錄音資料。1960、1970年代，*呂炳川、許常惠（參見●）等人的研究，多延續黑澤的方向，成果上擴展了對卑南音樂認識的深度及廣度，並且留下許多錄音。1980年代開始，卑南音樂的研究呈現更為細緻、多元的樣貌，並著重由社會、文化的觀點來理解。*駱維道從歷史、社會觀點來研究音樂，分析卑南與阿美兩族之間曲風、曲目的異同，並對卑南音樂歌唱形式與技巧深入探討。而*Calaw Mayaw林信來以西方音樂的觀點，進行卑南族民謠曲調研究，分析了98首民謠，歸納出卑南音樂特色。此時期人類學範疇的研究，也為卑南祭儀歌舞的研究提供不同的觀點，其中劉斌雄、胡台麗合編之《台灣土著祭儀及歌舞民俗活動之研究》（1987），有21首南王聚落之手寫樂譜，對於當時祭儀的舉行與保存狀況，也有著墨。

21世紀初期的研究，主要有呂鈺秀（參見●）《臺灣音樂史》（參見●）卑南音樂章節，比較了不同部落*mugamut除草完工慶中的*emayaayam除草歌以及*mangayaw大獵祭中的*pairairaw吟唱英雄詩，分析其歌詞、樂曲結構與演唱形式、比較不同地區的演唱流程及同一首歌相異的旋律，提供後代研究者重視不同部落間的音樂差異。而林志興在音樂文化層面的探討，則提供音樂現象文化理解的可能性。另陳俊斌對於卑南族歌謠的流行化與現代性（2013, 2020），以及蔡儒篋對於傳統歌謠音樂本身的時代變遷探討（2019），都是本世紀

的重要研究成果。

卑南人對於音樂的概念，可由其語言理解。在卑南語中，有歌有舞的名稱，但在生活中，歌舞常是不分的。歌在卑南語中稱 snay，唱歌則稱 smenay。舞則有兩個字，一為 waarakan，係舞蹈之統稱，另一為 likasaw，專指一種婦女舞蹈方式，兩者差別在於前者牽手而舞，後者不牽手。跳舞則稱 muarak 或 malikakasaw。

卑南音樂主要可區分為「祭儀」與「生活」兩類。祭儀之歌方面，卑南人並不將之視為 snay 歌的範疇，稱呼有專有名詞。但這類歌曲均與信仰祭儀有關，具有旋律、節奏，符合音樂的一般定義，主要有 yaulas 通靈之歌、palrimulrimu 挑釁歌、kudraw 祭猴之歌、isuwalray alialian 招喚夥伴來跳舞之歌、paduduk 快板舞、pairairaw 吟唱英雄詩、tu trangisan 哭調及 pakaudal 祈雨之歌。目前仍舉行的定時祭儀，有 mugamut 除草完工慶、知本稱 venarasa'、南王稱 mulaliyaban 的收穫祭、知本稱 temuaungaungay、南王稱 basibas 或 mangayangayaw 的猴祭及 mangayaw 大獵祭。其中，除草祭、猴祭及大獵祭均有專屬歌舞。

生活歌謠方面，包含 a snay dra masasangal 慶典之歌、a snay a bulre trenganan 古謠、markasagar 情歌、工作歌、抒情與歡樂歌、maenen 哄小孩之歌與 senay dra lralrak 小孩之歌等七類。

卑南音樂以歌唱為主，其唱法多樣，主要有 mengangadir 吟誦、misasa smenay 獨唱、temga 領唱、合唱（二人合唱稱 mukasa smenay，眾人合唱稱 mukasakasa smenay）、matalitalyu 輪唱、matatubang 對唱、marebulabulas 接唱等方式與表達詞語。

樂器方面，日治末期尚存的包括 lruber *口簧琴、ratuk *弓琴、palingalungan 縱笛、alidang 橫笛、tawlriyulr 鈴類等。目前僅餘鈴類樂器，使用上多與祭儀活動有關。（林志興撰）參考資料：50、51、123、303、334、359、413、465、467-2、468-4

鼻笛

原住民氣鳴樂器，以鼻的氣息吹管發聲，有單管與雙管兩種形制。清代文獻與圖像中均已出現〔參見鼻簫、臺灣番俗圖〕，但管身較細。據 *呂炳川歸納清代文獻與圖像，認為清代平埔族所使用的鼻笛具有單管、多為四孔、有橫吹與直吹、男女均可演奏，但以男性為多等特性。日治時期 *黑澤隆朝的調查，則泰雅族、太魯閣族、鄒族、布農族、排灣族、魯凱族、卑南族都使用鼻笛。今日則以排灣族及魯凱族最為普遍〔參見 lalingedan、pakulalu〕。（呂鈺秀撰）參考資料：81、123、178

鼻哨

阿美族氣鳴樂器。據凌曼立所敘述（1961：188），此樂器保留雙管 *鼻笛的上半段，而無下半段開音孔的管身部分，另在開吹孔、梯形木塞及綁籐篾箍部分，又都與雙管鼻笛相同。兩根竹管長 9 公分，口徑 1.8 公分，用途上，據說作戰被圍困時，可用以求救。（呂鈺秀撰）

參考資料：214

鼻簫

*《臺海使槎錄》中提及，鼻簫是「長可二尺，亦有長三尺」的竹製樂器，四指孔，在頂端竹節處鑿一吹孔。它的吹奏法是「用鼻橫吹之，或如簫直吹」（《北路諸羅番三》），黃叔璥詩曰：「小孔橫將按鼻吹」（《番社雜詠 —— 鼻簫》），顯然不論形制或演奏法，它與後世所習知的雙管鼻笛已有所出入〔參見 lalingedan〕。鼻簫這種樂器主用於求偶，因此黃叔璥詩曰：「引得鳳來交唱後，何殊秦女欲仙時。」將鼻簫套入了《列仙傳》裡秦穆公女兒弄玉及其夫蕭史以簫為媒的戀愛故事。

另 *六十七的 *《番社采風圖》、《番社采風圖考》、謝遂的《職貢圖》、《東寧陳氏臺灣風俗圖》、徐澍的《臺灣

番社圖》等圖像中〔參見臺灣番俗圖〕，也有鼻簫的出現。（沈冬撰）參考資料：6

波昂東亞研究院臺灣音樂館藏

德國波昂東亞研究院前院長瑞士籍的歐樂思（Alois Osterwalder, 1933-2021）1960 年代妥善保存的臺灣音樂文物。第一批於 2013 年春天帶回臺灣展現給各界，主要為 56 捲錄音帶，是史惟亮（參見●）與許常惠（參見●）在 1966 年到 1968 年間錄製的原住民與漢族傳統音樂錄音盤帶。這批錄音盤帶由臺灣師範大學（參見●）音樂數位典藏中心進行數位化。其他紙本文獻也掃描典藏，其中最重要的當屬歐樂思和史惟亮之間的 87 封通信。這些信件充分記載一位歐洲友人歐樂思如何奔波籌錢，為的是協助史惟亮在臺灣推展音樂工作，如建立第一所音樂圖書館，定期舉辦音樂會和研討會，讓年輕作曲家共同切磋，同時也讓音樂教育在臺灣生根。到 2018 年 10 月，東亞研究院將剩餘的臺灣音樂文物捐贈給臺灣音樂館（參見●），由其運回臺灣。內容包括史惟亮當年購自臺灣的京劇劇服 56 件、京劇配件 31 件，以及中國樂器 6 件、黑膠唱片 284 張，還有當年從臺灣來德進修音樂或作曲的學生所寫的曲譜 18 件。這些學生後來在臺灣音樂界均佔有一席地位，如李泰祥（參見●）和馬水龍（參見●）等等。除此之外，尚包括文件 19 份、簡報 8 份、節目單 5 份、原住民服飾 2 件、原住民配件 1 件、京劇戲服德文解說 1 件、印章 1 件。至此，東亞研究院所藏的臺灣音樂文物完整地回到了臺灣。

這批東亞研究院的臺灣音樂文物在過了半世紀之後，回到臺灣。半世紀中，這批文物雖然 1970 年以後就未被碰及，但仍然被妥善地保存。期間東亞研究院曾搬遷，這批文物跟著搬遷，毫無損毀。歐樂思的執著與衷心，其初出於友誼，出於協助摯友達到理想的意念，替臺灣保存了寶貴的文物。一份情誼就這樣將臺灣音樂史上的一段空白填補起來。歐樂思最後也遵從史惟亮的理念，將這批文物提供給學界運

用。臺灣師範大學音樂系學生對錄音帶進行研究，甚至找到當年錄音歌唱者及其後代。有關這篇錄音帶內容的碩博論文以及有聲資料也陸續出版。（黃淑娟撰）參考資料：276, 303, 286,447, 448, 449

bulhari

魯凱族對縱笛（單管及雙管）與 *鼻笛的稱呼。其形制上與排灣族相近〔參見 *lalingedan*、*pakulalu*〕。（編輯室）

布農族音樂

布農族自稱 Bunun，是「人」的泛稱，亦是全人類的統稱。布農人是典型的高山原住民，初期的聚落分布在玉山山脈一帶，之後他們縱橫於中央山脈，成為臺灣島上雄據臺灣中、南部的原住民，其人口約有 33,000 多人，為臺灣原住民族中的第四大族群，人口僅次於阿美族、排灣族和泰雅族。布農族現今依氏族的不同可分成五個社群，分別為：taki tudu 卓社群，taki bakha 卡社群，taki vatan 丹社群，taki banuaz 巒社群與 bubukun 郡社群，其中郡社群是最大的一群。由於世代居住於高海拔山區，處在一個未可知的高山環境當中，布農族人的祖先們運用積極的祭儀祈福及消極的嚴守禁忌，來維繫部落與民族的繁榮與延續，於是 Bunun 布農人與 *hanidu* 自然界、*dihanin* 超自然之間所形成的複雜三角關係，無不一一的反映在布農族人的生活經驗和音樂文化的傳承當中。布農族人對歌樂的偏好大過於對器樂的鍾愛，郡社群人稱「歌」為 *hudas*，其他四群則稱為 *tosaus*。對於布農人來說，「歌」除了是布農人群體創作的藝術品之外，更是布農人傳統生活舞臺上不可或缺的精神要素。以下是布農族音樂所呈現的音樂特徵：

1. 同節奏形態（homorhythmic）的「和聲式複音歌唱」（chords）

布農族歌曲的演唱方式絕大多數都是以不同音高而同節奏形態的和聲式複音唱法為主，比如 *sima tisbung ba-av* 誰在山上放槍、*mintinalu uvaz-az tu situsaus* 孤兒怨及 *gahudas* 飲酒歌即

是此種類型的歌曲。除了上述唱法，布農族也有其他一些特殊唱法的歌謠，例如：*pasibutbut 祈禱小米豐收歌具有特殊泛音音色的「疊瓦式複音合唱」（overlapping）；pisidadaida 敘述寂寞之歌應答式（responsorial）的「和聲複音」；*malastapang 應答式的單音朗誦（monophonic declamation）及 mazi roma 背負重物之歌呼喚式唱腔的「疊瓦式複音歌唱」等。

2. 泛音式旋律（fanfare melody）

除了 pasibutbut 之外，布農族的歌曲只使用 sol、do、mi、sol 等四個音（即泛音列的第三、四、五和六音），而 pasibutbut 則在這四個音的基礎上再增加了 re。

3. 演唱性別的限制

在所有歌曲中，pasibutbut 是專屬成年男子的祭儀歌謠，狩獵性祭儀歌謠的領唱角色專屬於成年男子，女性僅允許參與和腔。其他歌謠則無性別上的限制。

4. 歌謠的分類

若依歌謠的使用功能及歌詞內容兩大觀點來分類，布農族音樂可分成 1、**祭儀類歌謠**：這類歌謠運用於特定的農事祭儀、狩獵祭儀、特殊祭儀及生命禮俗當中，如 pasibutbut 與 manandu 首祭之歌即是此類歌謠。在過去，這類祭儀歌謠是不能隨便被演唱的。2、**生活類歌謠**：這類歌謠沒有使用場合及演唱條件的限制，經常被運用在歡聚宴飲或勞動行進之中，如 mazi roma 及 pisidadaida。由於布農人含蓄且強調在集體活動中表現自我的人生觀，因此在應屬自我解放的生活類歌謠中，即顯得數量較少。例如每個民族都擁有的情歌，布農族卻付之闕如，舞蹈亦不常見。3、**童謠類歌謠**：布農族童謠的界定，著眼於歌詞的意義及歌詞的結構原則。童謠類歌謠大多是布農兒童童年生活即景的寓言化描述，或是類似「順口溜」式的問答、頂真、對偶等語文遊戲的設計。童謠演唱方式獨唱及合唱兼具。matapul bunuaz 採李記、pis ha si bang kaulupin 玩竹槍、toahtoah tamalung 母雞和公雞與 ak ak 烏鴉歌都屬於此類歌謠。

（吳榮順撰）參考資料：114, 274, 415, 468-1, 470-VI

busangsang

邵族獻酒歌，於農曆 8 月 2 日起，邵族人在部落內舉行集體 *tuktuk/tantaun miqilha*「飲公酒」的時節，在歌唱完告誡族人的歌謠 *tihin 之後，需再添加一曲敬獻酒給 shinshii 先生媽的獻酒歌。唱完 tihin 之後歌唱 busangsang 的次序是不容顛倒，嚴格地由 paruparu 男祭司領唱，並帶領著家屋設宴的主人向眾人致意；當 busangsang 歌曲在這致意活動中唱至尾聲時，兩位男祭司與家戶主人所手持的清酒隨即敬獻給其中一位 shinshii 先生媽，在敬獻瞬間族人情緒受到挑動，盡情地拍打著桌子或敲壁，竭盡所能地發出最大聲響，整個年節歡樂的情緒被揚至最高潮，tuktuk 儀式即在這飲宴、歌聲的愉悅狂喜中結束。

busangsang 的唱詞完全由男祭司即興，但它不如 tihin 自由式地唱唸與發揮，受到了音節數的限制，busangsang 大多僅爲吉祥、平安等祝福單詞，並不成句，由答唱者複述領唱者所歌唱的單詞。領唱者樂句皆爲五個音節，縱使平常用語爲四個音節，當它成爲領唱部分的唱詞時，則必須重複某個音節使音節數成爲五，例如唱詞 pia-qa-lin-kit（平安）爲四個音節，但領唱者卻重複其中一個音節 qa，使四個音節的唱詞 pia-qa-lin-kit 變成五個音節的 pia-qa-qa-lin-kit。答唱部分複述了領唱的即興唱詞，但不同於領唱部分的五個音節，眾人答唱僅以平常用語的音節來呈現，多半爲四音節唱詞曲調，族人即在這領唱與答唱之間，以歌聲感念 shinshii，先生媽一年來舉行儀式的辛勞。（魏心怡撰）參考資料：306, 346, 349

C

蔡美雲

（1958.7.24 屏東獅子鄉內文村）

1980 年代排灣族流行歌手。家名 Izepulj，日文名 Kimiku。1980 年在潮州振聲唱片公司協助下，出版第一卷錄音帶。她以吉他自彈自唱的即興方式，忠實表達出自身的境遇，一個小人物亟欲掙脫現實、追求自我的無奈，她的音樂道出了當時物資艱困時期一般民眾的心聲，道出了原住民被長期殖民的悲慘命運。她所灌錄的有聲資料，雖然都沒有列出歌名，而是即興表達，但不斷出現的「我難忘的心上人」、「親愛的好哥哥」、「不要把我忘記」等歌詞，卻都成了當時一般民眾琅琅上口的流行口語。唱片甫推出即造成一股旋風，影響範圍涵蓋整個南臺灣，就連語言不同的阿美、魯凱以及平地族群歌謠都深受影響，這也讓她成為當時家喻戶曉的人物。蔡美雲目前居住於屏東縣獅子鄉內獅村，在鄉內持續關心近代歌謠的發展，亦常指導年輕一代的學習者。（周明傑撰）參考資料：68, 192, 471

Calaw Mayaw（林信來）

（1936.6.2 花蓮玉里高寮部落─2022.5.31 花蓮）

阿美族音樂研究、保存與發揚者，原住民合唱歌曲創作者。1949 年考入臺灣省立花蓮師範學校（今東華大學，參見●）簡易師範科，開始學

習西洋樂器：風琴，並加入張人模所組的「阿美族合唱團」。1963 年考入省立臺灣師範大學

（參見●）音樂學系，主修聲樂，副修鋼琴。

1967 年就讀臺灣師範大學期間，參與了史惟亮（參見●）以及許常惠（參見●）所發起的 *民歌採集運動在暑期舉辦的採集，為東隊隊員之一，隨史惟亮與葉國淦進行東岸原住民音樂的調查。之後並到中國青年音樂圖書館（參見●）進行歌謠的初步辨識、篩選與曲目標註。此次的參與，促成 Calaw Mayaw 日後以一己之力，對於族群民歌的採集與整理。

1971 年起任教臺東師範學院音樂系（今臺東大學，參見●），1999 年以副教授退休。利用課餘時間投入阿美族歌謠採集與研究，花費十多年光陰，踏查花東近 30 個阿美族部落，從上千首古調中節選 200 多首進行文學分析研究，成果獲 1981 年中山文藝獎（文藝理論組）（參見●），1982 年出版為《Banzah A Ladiu 台灣阿美族民謠謠詞研究》，本書是該年代收錄阿美族歌謠最為完整的著作，為日後臺灣原住民歌謠研究奠定基石。

1988 年赴東京藝術大學攻讀音樂研究所，1980 至 1990 年代參與中研院、●文建會委託之阿美族音樂調查研究計畫，著有《臺灣卑南族及其民謠曲調研究》（1985）、〈南王聚落之音樂〉【參見南王】收錄於《臺灣土著祭儀及歌舞民俗活動之研究》（1987）、《宜灣阿美族豐年祭歌謠》（1988）等。2021 年與女兒 Ado Kaliting Pacidal 阿洛・卡力亭・巴奇辣共同出版《Radiw no O'rip 那個用歌說故事的人》（臺北：玉山社），透過兩個世代的對話，將 *radiw*（歌謠）的族人觀點傳承給下個世代。晚年退休後仍持續整理歌譜與手稿，一生全數奉獻於保存與發揚原住民歌謠文化。（Ado Kaliting Pacidal 阿洛・卡力亭・巴奇辣撰）

Camake Valaule（查馬克・法拉烏樂）

（1979.2.5 屏東來義鄉丹林部落─2021.8.19 屏東來義鄉丹林部落）

排灣族人，漢名查馬克・法拉烏樂。臺東師範大學求學期間，參加 *杵音文化藝術團，成為蒐集排灣族古調的契機。2003 年任教於泰武國

小，將採集且學會的古調傳授予學生，並於2006年成立「泰武國小古謠傳唱隊」，2009年至歐洲表演。同年並獲日本放送協會（NHK）節目「驚異の歌聲」（Amazing Voice）觀眾票選第五名。

2006年與學生錄製的專輯入圍第18屆金曲獎（參見●）最佳原住民專輯《唱一首好聽的歌》；2014年的《歌‧飛過群山》獲第25屆金曲獎最佳原住民語專輯獎。除了音樂成就，2017年獲教育部師鐸獎。於公視歷史劇《斯卡羅》（2020）演出，扮演琅𤩝十八社（又稱斯卡羅酋邦）大股頭目 Cuqicuq Garuljigulj 卓杞篤。

2021年因患淋巴癌過世，文化部（參見●）頒發三等文化獎章、教育部頒發教育專業獎章、原住民族委員會頒發原住民族專業二等獎章、屏東縣政府亦頒發褒揚狀。2003年並獲頒第34屆傳獎金曲獎（參見●）音樂類特別貢獻獎。（編輯室）

cemangit

排灣族喪歌。排灣族各地區對於喪歌的稱呼略有不同，有些地區稱作 *cemangit*，有些地區（獅子鄉部分地區）稱作 *cemiluciluq*。喪歌的歌唱時機與地點，通常是在死者下葬前的喪家，或是下葬當日的墳墓之前，歌唱者對於死者的話語。還有當族人追憶某位已經過世的親人好友，吟唱對他的思念並說出想說的話語，

這也屬於喪歌的一種。因為是對死者「講話」，因此歌唱形式是由死者生前的親朋好友一人單聲部歌唱（圖）。表達方式男女有別，通常，女性採取「唸唱」方式，而男性則是「說話」方式。「唸唱」的聲音小而激動，整曲幾乎都只在一兩個音上面反覆，歌者喃喃自語，旁邊的人甚至聽不清他在說什麼，每唱到激動處，則伴隨著一段哭聲，待哭聲停止，繼續之前的唸唱動作。男性的說話方式，則與平日說話語調類似，話語當中常夾雜著對逝者的懷念，說到激動處，常會用「罵人」的語氣，責怪逝者為何不告而別，讓他們措手不及。喪歌的歌詞係屬即興表達，歌詞內容儘管因對象不同而有差異，但大體圍繞在與死者生前相處經過、回憶過去相處種種、死者生前的豐功偉業、失去好友的心情寫照，甚至是痛斥死者（男性）為何離他遠去等。（周明傑撰）參考資料：278

cemiluciluq

排灣族喪歌〔參見 *cemangit*〕。（編輯室）

查馬克‧法拉烏樂

排灣族古謠推動者〔參見 Camake Valaule〕。（編輯室）

長光

位於臺東縣最北端長濱鄉的長光部落，阿美語 Ciwkangan，舊稱石坑部落，為鄉內最大的阿美族部落。自1877年有冊記載以來，長光部落多以農漁業為主要生產，因此以家族或男性階級為單位，集體幫工、勞動的農村生活也對長光部落的音樂內涵起著重要的影響。其音樂特色為複音與領唱和腔模式，部分生活歌曲運用假聲以及非平均律的游移音。

另外，據2018年統計，長光部落 *ilisin* *豐年祭保留了31首歌舞（*malikuda*），早期雖因基督宗教的傳入，致使部落傳統音樂的傳承受到影響，但之後因部落內天主教白冷外方傳道會與基督教長老教會合作，以社區發展委員會為單位，對長光部落傳統音樂文化的保存與復興起著重要作用。（洪嘉吟撰）參考資料：286, 447

cemangit 的演唱者都為死者生前親友

C

Chen 原
陳建年 ● 住
陳實 ● 民
杵 ● 篇
杵音文化藝術團 ●
cifuculay datok ●

陳建年

卑南流行歌手,卑南族語名 Pau-dull（參見
四）。（編輯室）

陳實

卑南族領袖、教育家、近代卑南族最重要作曲
家之一〔參見 Pangter〕。（編輯室）

杵

參見樂杵。（編輯室）

杵音文化藝術團

1997 年由郭子雄、高淑娟〔參見 Panay Nakaw
na Fakong〕在臺東創立的原住民歌舞表演團
體,長期推動地方藝文,致力臺東原住民青少
年的藝術教育,延續阿美族傳統文化,並極力
復振瀕臨消失的 *馬蘭部落複音歌謠。透過研
習、田野調查、出版音樂專輯及團隊展演,展
現傳統古謠,吟唱部落史詩,活化部落歷史與
生活價值。以身為在地馬蘭部落社團立場,於
部落年齡階層中推廣傳統複音歌謠,培訓青年
世代,舉行「Kaput 好聲音」活動、國小學童
歌謠與課後輔導,並引領部落婦女,成為凝聚
文化的推手,為部落與健康站服務努力不懈。
同時藝術展演上演譯部落故事,漸為整個大馬
蘭部落社群肯定,讓馬蘭部落風華再現。團體
2012 年為行政院原住民族委員會扶植團隊;
2014-2016 年及 2018-2020 年,均為臺東傑出績
優演藝團隊 A 級第一名。2017 年成立「杵韻
童聲合唱團」。2021 年 4 月 16 日經文化部（參
見●）公告,登錄為國定重要傳統表演藝術
「阿美族馬蘭 Macacadaay」,暨認定「杵音文
化藝術團」為保存者〔參見● 無形文化資產保
存－音樂部分〕。

多次出國演出,曾赴墨西哥、喬治亞共和
國、斯洛伐克、奧地利、美國、中國大陸、馬
來西亞、日本等參與當地藝術節、音樂節,或
進行講座演出,是第一支在美國大聯盟職棒比
賽擔任開場表演的臺灣隊伍,傳遞臺灣原住民
的生命活力。製作音樂劇,包括 1998《牽手故
鄉情》、《山的禮讚——海的呼喚》;1999《長

者的叮嚀》;2001《心繫塔麓灣》;2002《馬拉
道的呼喚》;2005《綿延的絲帶》;2007《杵音·
響雷·馬亨亨》;2009《萌芽之一》;2010《萌
芽之二》、《八八風災》;2011《唱 Fufu 的歌——
農耕休閒風》;2015《牆上·痕 Mailulay》,為
第 14 屆「台新藝術獎年度得獎作品」;2016《我
思·故鄉》;2017《趣·書中田 Ata, Taila kita i
O'mah》;2018《Hay Makapahay 馬卡巴嗨》、
與澳大利亞巨型玩偶藝術家丹尼爾·波伊多曼
尼（Daniele Poidomani of Memetica）合作《來
自夳都瑪樣的長者》;2019《守護者伊娜 Ina》;
2020《聽～海的呢喃》;2021《Hay yei 海夜迴
盪馬蘭聲響》。

出版部分,2004 專輯《馬蘭 MAKAPAHAY——
來自馬蘭部落的鄉音》,入圍第 16 屆金曲獎最
佳民族樂曲專輯獎、最佳演唱獎;2011 專輯
《移動的腳步移動的歲月——馬蘭農耕歌謠風》,
入圍第 23 屆金曲獎最佳傳統音樂詮釋獎;2014
專輯《尋覓複音》,獲第 25 屆傳藝金曲獎（參
見●）傳統音樂專輯獎及入圍最佳製作人獎;
2016 出版專書《如何歌唱馬蘭阿美族複音歌
謠——一本無形文化資產傳承的教材》。（高淑
娟撰）參考資料:296, 463, 464, 470-I

cifuculay datok

本語出自 1915 年佐山融吉 *《蕃族調查報告書》
〈阿眉族馬蘭社〉,指 *弓琴。

這個字的字面意是「弓形的 *datok*」（*fucul* 指
「弓」）。據佐山融吉一文,*datok 一詞指的是
*口簧琴。1943 年 *黑澤隆朝對於 *馬蘭部落的
樂器調查,*datok* 指的是弓琴,口簧琴則沒有
記錄。因此用語上,不論弓琴或口簧琴,馬蘭
阿美人都稱做 *datok*,*cifuculay* 一語可能只是回
應佐山調查所做的補充說明。2000 年孫俊彥調
查時,老一輩馬蘭阿美人仍以 *datok* 指稱弓
琴,但已不再使用,戰後出生的馬蘭人則完全
不識。推測日治時代末期,馬蘭部落口簧琴的
使用已被弓琴取代,弓琴亦逐漸沒落。馬蘭老
人指出,雖然弓琴在音量上比不上口簧琴,但
是「什麼聲音都能做出來」。這或許是馬蘭地
區口簧琴為弓琴所替代的原因。

弓琴的形式及製法如下：將長 60 公分左右的竹條，彎曲製成勾形、寬幅約 50 公分的弓身，從月桃莖的側邊取下纖維曬乾屈撓後做成弓弦，綁繫於弓身兩端，在弓身較尖的一端約 5-6 公分，再以月桃纖維同時繞住弓弦與弓身，用以增加弦之張力，另一端則以竹片圍成

1：*cifuculay datok* 形制

2：*cifuculay datok* 演奏方式

譜：一段 *cifuculay datok* 旋律。空心菱形音符表可聽見的泛音，實心圓頭音符表根音。
音樂出處：467，第 17 軌。

一個小圈狀，固定於弓身與弓弦之間，用以調整弦之鬆緊（圖 1）。

演奏時左手持弓身靠近較尖一端，並以食、拇指捏弦來改變弓弦張力，口微含弓身最彎曲處，右手拇指及食指拉彈弓弦使之振動發聲，同時口中發出「qo' qo'」聲，並變化舌位以奏出不同音高造成旋律（圖 2）。

弓琴之作用與口簧琴同，乃青年男女表達愛意的工具，由未婚男子製作，為其女性伴侶演奏，但並不像口簧琴那樣有贈與的行為（見譜）。（孫俊彥撰）參考資料：123, 133, 178, 214, 216, 218, 287, 440-1, 459

cikawasay

阿美語指「巫師」，有時因方言的差異而做 *sikawasay*，字根 *kawas* 指各種的「神」或「靈」，*cikawasay* 意即「附有神的人」、「有超自然能力的人」、「可接近神靈的人」。南部阿美稱巫師為 *ma'angangay*，*angang* 指的是巫師治病時的歌舞動作。

加入巫師團體接受訓練的過程並不是自願的，通常與疾病的診治有關：被巫師判斷為非經巫師治療無法痊癒，並經過神靈之認定，始可成為一名巫師。巫師沒有性別的限制，而如同阿美族的其他社會組織，巫師亦有階級之分，其位階之高低視個人能力來決定。加入巫師團體後，須遵守飲食等方面的禁忌。

巫師得參與部落性質的祭典儀式，也負責個人性質的疾病醫療或喪禮除穢。各地巫師所用的祭具不盡相同，大致有酒、檳榔、荖葉、陶壺 *diwas* 與 *sifanuhay*，串珠 *cangaw* 等。目前在花蓮的 Lidaw *里漏、Pokpok 薄薄與 Natawlan 荳蘭以及光復等地，還能見到經常性的巫師活動，其中最重要的兩個祭儀為 *talatu'as 祖靈祭與 *mirecuk 巫師祭。

阿美巫師祭儀活動的形式相當豐富，巴奈‧母路認為其中包含七個元素〔參見 *mirecuk*〕，歌舞只佔其中的一部分。由於巫師歌曲的儀式成分，平日不得演唱。南勢阿美每年年底之 *mitiway* 播種祭當中，巫師團挨家挨戶祈福行祭時，也有各戶人家與巫師團共唱的情形（非

C

cimikecikem 原住民篇

cimikecikem ●
cingacing ●
coeconū ●
cohcoh ●
culisi ●

巫師只能和腔應答）。巫師使用的樂器，則有一種稱爲 *cingacing 或是 *cohcoh 的犬齒形中空銅鈴，成串綁繫在身體，歌舞動作時發出聲響。

從巫師歌曲的演唱，可以看出個別巫師的位階高低。在南勢阿美，位階高的巫師先唱，位階越低者越晚加入演唱。高階巫師的旋律較長或較複雜，也可以演唱實詞，位階低者反之。部分歌曲當中，不同位階的巫師負責不同的旋律，分別於不同時間起唱，相互層疊後形成複音現象。臺東地區阿美族的巫師歌曲，其音樂形式與一般南部阿美的複音歌唱相同，一領眾和，和腔階段因即興的運用而彼此交錯產生複音現象〔參見阿美（南）複音歌唱〕。（孫俊彥撰）參考資料：24, 69, 84, 117, 133, 214, 239, 287, 451

cimikecikem

指排灣族的複音音樂，日常生活中 cimikecikem 這個詞常用在歌樂，但是雙管口鼻笛〔參見 lalingedan〕複音音樂形式，也叫 cimikecikem。cimikecikem 的複音歌樂在情歌當中出現的比例最高，常被耆老用來描述戀愛、懷古、思念、感嘆的意境，結婚場合也歌唱這類歌曲。至於結婚哭調〔參見 sipa'au'aung〕、puljiya 婚禮歌曲〔參見 ljayuz〕及其他類型的歌，雖然形式上也出現持續低音複音歌謠，卻不屬於 cimikecikem。cemikem 指二聲部中的高音部分，歌唱時，希望對方唱高聲部，就說 cikemu，意指「你來唱高音」。現今採集到的 cimikecikem，集中在泰武鄉以北部落，顯示這類歌謠只流傳在排灣族領域中、北地區，南部排灣族則沒有 cimikecikem 的歌曲。

cimikecikem 典型曲式，是以領唱句、眾唱句與和聲句三部分組成，歌唱時依序唱出這三個部分成爲一個段落〔參見 inaljaina〕。領唱句通常爲一人歌唱，演唱實詞，領唱句唱完眾人反覆領唱句的歌詞，以齊唱的方式歌唱。接著要進入和聲句之前先有一小段過門或連接句，然後才進入和聲句。cimikecikem 的複音歌唱形式皆爲持續低音式，低音部分是眾人歌唱，並以持續低音的方式進行，高音部分由一人歌唱，進行較自由，音域較廣。曲調進行以骨幹音爲主體，隨歌詞的不同作即興裝飾，節奏自由而不固定。近代，族人基於對 cimikecikem 歌樂形式的喜愛，會在禮拜時，將教會聖詩與 cimikecikem 的形式結合，形成複音歌樂型態的聖詩。（周明傑撰）參考資料：277, 327

cingacing

阿美族中空犬齒形排鈴。青銅或黃銅鑄成，巫師用，跳舞行祭時成串繫於腰際。有紀錄表示這種鈴在花蓮瑞穗鄉奇美部落稱 *cohcoh。據佐山融吉記錄，以前 *馬蘭阿美人認爲此樂器係神靈（kawas）作品，舊時作爲貨幣之用。巫師制度在馬蘭地區式微後，也可見阿美人把此鈴當做一般鈴鐺使用，將之與 *tangfur 一起綁在青年男子所用禮刀上作爲飾物（圖）。（孫俊彥撰）參考資料：133, 178, 214

cingacing 的形制

coeconū

鄒族 *mayasvi 戰祭中圍成圓圈緩慢移動腳步之意，字義原指走路、移動。（浦忠勇撰）參考資料：338

cohcoh

阿美族一種中空的犬齒形鈴，花蓮瑞穗鄉奇美部落的用語〔參見 cingacing〕。（孫俊彥撰）

culisi

排灣族男子最常演唱來表現英勇氣魄的兩首歌曲之一〔參見 paljailjai〕。（周明傑撰）

D

打布魯

木製的「麻達遊戲之具」，聲音形狀都近似嗩吶。見於黃叔璥*《臺海使槎錄》〈北路諸羅番三〉。（沈冬撰）參考資料：6

datok

阿美族*口簧琴。臺東地區阿美族用語，花蓮境內的阿美人則稱口簧琴為 *tivtiv*、*tiftif*、*tivtir*、*tevtev*、*kotkot*、*korkor* 等。*黑澤隆朝指出，花蓮吉安鄉荳蘭（舊稱田浦社）阿美族稱單、二、三簧口簧琴為 *tivtir cecay pa'eno*、*tivtir tusa'pa'eno*、*tivtir tolo'pa'eno*（*cecay*、*tusa'*、*tolo'* 分別是「一、二、三」，而 *pa'eno* 本指「果核」，也用來稱口簧琴上的簧片）。

一、構造

（一）琴身

一般為竹臺金屬簧，簧片數以單簧與二簧為多，三簧只見於文獻記載而不見實物，另有竹臺單竹簧之自體（idioglot）口簧琴，是練習製作與演奏所用之樂器。*呂炳川表示，單簧口簧為少年所用，而二、三簧者為青年用。琴臺形狀為長方形，或一端略窄之長梯形。長度方面，金屬簧樂器約為 5-8 公分，雙簧樂器之琴臺一般會比單簧稍短，竹簧口簧琴之琴臺長則近 10 公分。寬度上，單簧寬約 1 公分，雙簧近 2 公分，琴臺通常稍有弧度，但並不明顯而接近於平面。琴臺兩端約留 1-2 公分，中間部分刨去竹肉僅留竹皮，再切開成槽。銅製簧片做窄長尖銳的等腰三角形，置於琴臺切開的簧片槽內，一端疊上細小的竹製固定塊與琴臺頭部相接，再用細藤條將簧片、固定塊、琴臺三者纏繞固定。最後取一細繩穿過琴臺頭部，作

為演奏時拉動之用。現今有時會在拉動繩尾部附加手把（圖）。

datok 的形制

（二）琴套

阿美族口簧琴另一特徵為琴套，竹製之琴套經常以精緻的編藤包覆裝飾，這種以藤皮綁縛簧片與琴套的情形，可能與舊時族中男子利用編藤製作日常生活用具的習慣有關。琴套與琴臺尾部之間常以繩相連接，並加上木製的琴套蓋。阿美人認為口簧琴臺象徵「女性」，而琴套表示「男性」，因此整體代表男性保護女性。臺東成功鎮宜灣部落*Lifok Dongi' 黃貴潮進一步表示，琴套及琴臺分別代表父、母親，而拉動繩尾部的手把象徵「小孩」，口簧琴收納於琴套之中，有「父親保護妻兒」意味。

二、演奏方式

演奏口簧琴時，通常以左手食指與拇指固定琴臺尾部，將琴臺置於微張的嘴唇之間，凸面（即有竹皮之一面）朝內，另一手握手把（若無手把則將拉動繩繞於手指上），扯動拉動繩使琴臺振動，間接使琴簧振動發聲，再配合嘴唇及口腔舌位與喉部變化，形成不同音色與音高。演奏時可坐或站，不伴以歌曲或舞蹈，也沒有多把口簧琴合奏的現象。阿美族口簧琴可吹奏曲調旋律，也可以演奏由節奏、音色變化構成的簡短動機。

三、使用場合

口簧琴為未婚的青年男子在母舅或父親教導下學習製作，作為手工能力達到一定程度的證

明。舊時夜晚眾人入睡後，未婚男子離開集會所來到心儀女子家外，在女子就寢窗口演奏口簧琴，女子聽到後則出與男子相會。據說這習俗僅發生於交往已有一段時間，具有一定感情基礎的情侶之間。或有說每個男子有自己演奏口簧琴的特定方式，亦即每人吹奏屬於自己的聲響記號，而女子能依據這些口簧演奏的聲響，辨別來者是否為自己喜愛之人而決定是否與之相會。男女雙方成婚之後，丈夫不再使用口簧琴，並將之贈與妻子。有老者表示，曾見其父親過世之後，母親獨自一人看著父親年輕時相贈之口簧琴垂淚相思。由此可見，口簧琴不僅是青年未婚男女之間傳達愛意的工具，也是兩人感情的見證。

四、現況

目前阿美人已不再於生活中使用口簧琴。臺東宜灣阿美人 Lifok Dongi' 黃貴潮生前長年推廣此樂器，並嘗試進行改良。為了加強音量，他將琴臺的長度增長至約 12 公分。而為了能持續更長時間演奏，則縮短拉動繩的長度，以縮小手臂拉動幅度，減輕負擔，並在拉動繩尾端加上一竹片當手把，使手指不再因拉動繩子而疼痛。演奏上，Lifok Dongi' 認為，過去阿美人使用口簧琴，多是彈奏類似信號的簡短聲響，並不成旋律，故此他嘗試使用口簧琴演奏樂曲，其中包括自身的創作。

另 datok 一詞在今日之 *馬蘭地區指 *弓琴〔參見 cifuculay datok〕。（孫俊彥撰）參考資料：118, 123, 133, 178, 214, 216, 218, 241, 467-8

大武壠族音樂

Taivoran 大武壠族（或稱 Taivoan 大滿）是平埔原住民族群之一，荷蘭時期生活範圍約在今臺南玉井盆地及其周圍。因異族入侵，僅少部分留居原居地。之後少部分北遷至今臺南白河六重溪，大部分則往東南遷徙至今高雄杉林、內門（溝坪）、甲仙、六龜、桃源等地，另有部分再東遷花蓮玉里大庄（東里）、富里等地。前述遷徙過程受到漢人影響，與漢人和其他平埔族群人組成多元族群部落。從遷徙的歷史變遷來看，荷蘭時期大武壠人口，僅佔約臺南西

拉雅各部落區的六分之一，但三百年後日治時期，多數部落熟番為大武壠人，總人口數與西拉雅族已約為 1：1 的比例。從大武壠人數的增長，顯示其融合其他族群的文化能動性。前述特質表現在大武壠族太祖多姊妹的傳統信仰與歌謠中。

大武壠族歌謠的記錄始於黃叔璥 *《臺海使槎錄》〈大武壠社耕捕會飲歌〉。1930 年代 *淺井惠倫錄製茇濃張港有關宗教信仰的祭祀歌謠，收錄於《臺灣蕃曲紀錄》第一輯，歌謠有〈公廨祭歌〉、〈KINISAAT〉、〈請四方（含咒文）〉、〈NAHOWA〉、〈KUBA〉、〈下無農〉、〈水碉腳〉等七首；專輯說明書內簡要介紹了大武壠族的公廨祭、palaluwan 祭、makatalaban 祭，以及前述七首祭歌的記音。不過公開發售的《臺灣蕃曲紀錄》專輯已不復存在，只有說明書被保存下來。受到大滿舞團請託，日本學者清水純找到淺井惠倫所整理的文稿後，將其內容刊載於《臺灣原住民研究》第 22 期（2018）。淺井惠倫前後收集大武壠相關的歌謠多首，全已數位化，收藏於東京外國語大學亞非研究所。

戰後，陳漢光曾在 1961 年與 1962 年，分別前往臺南六重溪、高雄甲仙、關山、小林、匏仔寮、茇濃等地訪查，收集多首與祭祀相關的歌謠，並由其夫人賴垂記音與記譜。劉斌雄（1987）、溫振華（1997 歌謠部分由溫秋菊（參見 ●）協助記音、記譜）亦有收集。不過前述學者收集的歌謠錄音未出版。1999 年吳榮順（參見 ●）與顏美娟再以各族群民歌的形式，出版高雄縣《平埔族民歌》、《牽戲》與花蓮大庄《幫工戲》等傳統歌謠叢書與音樂 CD，較為完整地保存大武壠族音樂。

大武壠族人喜歡唱歌，因此能在多元族群接觸中扮演潤滑的作用。早期眾人一起唱歌跳舞都以「戲」來稱呼，如祭祀時的「*牽戲」，農作幫工時的「伴工戲」。林清財即曾針對花蓮大庄（東里）歌謠分類為：公廨戲、尪姨戲、伴工戲與吃酒曲仔，並以跨境各部落傳唱的祭祀歌謠做比較，以歌謠聚落的概念探討大武壠族音樂的傳播與變遷。

大武壠族公廨祭祀歌謠通常由向頭或教曲師傅領唱，其他人合唱。其中主歌詞通常置於歌詞段落中間，句首與句尾則是讚頌詞，例如甲仙阿里關公廨內祭歌：

句首：tha bo lo tha bo lo

主歌詞：ta i si na bo na bo

句尾：tha bo lo ko li ma ta a o li sa le

公廨內祭歌的主歌詞大意是向太祖稟報公廨換新，各式祭品，及邀請太祖入坐（石頭）等。公廨祭歌是屬部落型的團體祭祀，如遇個人帶祭品祭拜時，主歌詞要分別唱出祭拜者所奉祀的祭品名稱，歌謠形式如下（阿里關金枝葉的版本）：

句首：ho hi he

主歌詞：祭品名稱

句尾：來 pan ga ho

大武壠族目前留存的歌謠相當豐富，除了前面提及的祭祀歌謠之外，如〈出草歌（抬頭克）〉、乞雨用的 *〈七年飢荒〉、〈巴達興（pa ta heng 賽跑）〉、〈哈嘿（ha he）〉、〈加拉瓦兮（kalawahe）〉、男女對唱曲、〈水金（zui jin）〉、〈燕仔老姊（yen na lau ze）〉、〈老開媽（lao ke ma）〉、〈有若影（wu a iyang）〉、幫工戲等。因傳統語言消失，大部分古謠仍不解其意。另有閩南語歌詞部分，則能明顯看出喜愛唱歌、團聚歡樂、情感以及描述生活記事的內容。2009 年八八（莫拉克）風災過後，小林後裔成立「大滿舞團」，重唱早期歌謠，先後錄製出版《歡喜來牽戲》（2015）、《太祖的孩子》（2016）、《回家跳舞》（2018）古謠演唱專輯，並巡迴臺中國家歌劇院（參見■）、臺灣戲曲中心、衛武營國家藝術文化中心（參見■）等地售票演出。來自族人的自主自覺，不僅使得大武壠族的音樂重現，也增加當代新的文化元素。（簡文敏撰）參考資料：48, 77, 226, 233, 234, 235

達悟族音樂

位於臺灣東南外海的蘭嶼，居住著臺灣原住民中的一族——Tao 達悟族，也稱 Yami 雅美族。達悟人不論血緣或語言，都與臺灣本島原住民差異較大，而更接近與其有較多往來，位於菲律賓群島最北端的巴丹群島島民。清代至日治，此處稱紅頭嶼，由於政府刻意保護，且二次大戰後與臺灣島交通上的不便，使達悟族傳統音樂，至今仍獲得很好的保存。

日治時期並無音樂學者——包括 1943 年為臺灣本島原住民音樂做過普查的 *黑澤隆朝——踏上蘭嶼，但語言學者及人類學者已開始進入此島進行調查，其中 *北里闌於 1922 年、*淺井惠倫於 1923、1928 以及 1931 年都曾至蘭嶼，二人並對達悟族的語言與音樂進行了錄音，這些錄音至今仍被保存，可說是達悟族最早的有聲資料。島上傳統有六個村落，使用兩種不同方言。由於港口的便利性，Imorod 紅頭以及 Iratay 漁人村落的音樂，有著較早及較多的記錄，其中以徐瀛洲之蒐集最為大量，而董瑪女對歌會的記音及翻譯，亦提供了音樂研究的素材。至於極力捍衛傳統習俗與文化，性格強悍的 Iraraley 朗島村落音樂，則於法國人類學者艾諾（Véronique Amaud）1971 年開始的田野調查資料以及呂鈺秀（參見■）2004 年的「雅美族音樂文化資源調查」計畫案中，有大量之蒐羅。

達悟族是世界上少數不使用任何樂器的民族，對達悟人而言，音樂就是歌唱。而歌唱旋律則是為歌詞服務。以歌唱方式表達歌詞內容，可以減緩言語直接表達所引起的緊張，讓人感覺柔和，降低立即性的傷害，另較為婉轉柔性的表達，也可說是社會人際關係中比較高尚的對話模式。因此達悟人的歌唱，除用以表達自我心境，也可用來指出別人缺點，訓誨與教導自己孩子。

除了日常生活中隨著心境與情緒而來的歌唱，達悟人辛勤工作的成果展現——*meyvazey 落成慶禮，也是另一個歌唱的主要時機。落成慶禮歌會，動輒數小時，許多精粹的歌詞在此時透過音樂呈現，未參與歌會的族人常在門外傾聽學習，而這歌會的小屋，儼然成為族人傳承音樂與文化的教室。

直至今日，落成慶禮歌會有如達悟人在海上捕魚，仍是只有男性參與的活動，女性只在 *karyag 拍手歌會以及舞蹈時，才有公開性的

歌唱展現。其實女性在長期耳濡目染，或在家庭教育薰陶下，也有優秀的歌者。此外現代舞蹈的引進，讓達悟男人也跳起代表男人精神的 *macililiman* *勇士舞（Iraraley 朗島部落）以及 *iinsozan* 精神舞（Yayo 椰油部落）等舞蹈。

傳統文獻認爲達悟音樂音域主要在大三度內，最多爲四度，因此對於超過此範圍的音樂，多認爲是較晚傳入，並受外族影響。雖然達悟音樂中，主要延綿的長音多在此範圍中，但莊嚴的 *raod* 明顯出現超出此範圍的音域，則由於少被採錄，使其被忽略。另，即便是最常被採錄的 *anood*，也有約低八度，達悟人稱 *inindan sya* 的快速短暫裝飾音出現。

達悟人很少爲固定歌詞曲調命名，對於樂曲稱呼，有著幾種不同的可能性：1、樂曲中使用歌詞的形態。如歌詞使用較爲口語用詞的 *anood*，或者是含有古語、隱喻等的 *raod*；2、樂曲所歌唱的情境或場域。此情況可見許多歌曲名稱也與其歌唱此曲的情境與場域同名，例如 *mapazaka* 指的是套藤圈動作，而音樂上也以此詞稱在套藤圈時所唱的歌；或例如加上 *anood* 的 *anood do mapaned*、*anood do meykadakadai*、*anood do mamoong*，前二者 *anood do mapaned* 是在海上所唱，而 *anood do meykadakadai* 是在小米田所唱，二者雖旋律相同，卻因不同的歌唱場域而有不同的稱呼；另後二者 *anood do meykadakadai* 以及 *anood do mamoong* 雖同於小米田場域歌唱，也有著相同旋律，但因情境的不同而有著不同稱呼。

達悟人的樂曲稱呼，雖有以上所指幾種可能性，但大體上同一稱呼應用著相同的旋律曲調，以及可自創或者必須因襲前人的歌詞。達悟人約略有十種的旋律曲調，分別是 *raod*（與其應用相同旋律的有 *manovotovoy*、*mapazaka*、*avoavoit*）；*kalamaten*；*lolobiten*；*anood*；*anood do mapaned*（與其應用相同旋律的有 *anood do karayowan*、*anood do meykadakadai*、*anood do mamoong*）；*manood so kanakan*（與其應用相同旋律的有盪鞦韆的 *meyloley*）；*karyag*；*peycamarawan*；*mapalaevek*（與其應用相同旋律的有 *maparirinak*）；*ayani* 等。

另外還有其他不被認爲屬於歌唱範疇的，例如舞蹈（*ganam）歌曲旋律；用力時呼喊的朗誦曲調（*vaci、*karosan）；以及應用現代歌曲的 *macililiman* 勇士舞、*iinsozan* 精神舞等等歌曲旋律。其中由於其承載歌詞的莊嚴性與高貴性，*raod* 可視爲達悟旋律中的王者；而由於其歌詞的敘述性格，*anood* 則是被應用最多最廣的旋律；至於屬於男女調情類型的 *karyag*、*mapalaevek* 以及 *ayani* 等旋律，通常親人同在場合，則不歌唱。

2010 年以後受主流社會華語流行音樂發展影響，族人也開始利用此類音樂創作手法，並套入族語歌詞。2016 年族人 Syaman Macinanao 謝永泉所創作的〈akokey〉（你好）一曲，因其朗朗上口，已成爲島嶼新生代的代表歌謠，同名專輯《akokey 親愛的你好嗎》整張專輯以族語演唱，並入圍 2021 年金曲獎（參見●）年度專輯獎。(呂鈺秀撰) 參考資料：46, 50, 52, 53, 98, 99, 100, 141, 180, 181, 182, 193, 202, 247, 308, 323, 341, 347, 354, 358, 379, 405, 411, 417, 418, 442-3, 467-2, 468-3, 470-XII

Difang Tuwana（郭英男）

（1921.3.20 臺東馬蘭—2002.3.29 臺東）

*馬蘭阿美近代最著名歌者。漢名郭英男，生於臺東馬蘭，逝於臺東基督教醫院。其屬 Farangaw 馬蘭部落年齡階層 *latehemok*（恢復）成員，後移居馬蘭外圍的新興阿美人聚落 Matang 豐谷。自幼展露歌唱才華，二十多歲開始與年齡階層同伴 Singkay Peloh 陽登輝、Laway Faliw 林振金、Dawa Iki 方溪泉、Sawumah Fudaw 等人經常相聚歌唱，漸成當地著名歌唱組合。其與 Laway Katapar 的二人搭配，則被譽爲絕唱。Difang 之歌唱 *ikung 即無技巧高超，音色圓潤明亮，能輕鬆自然演唱 *misa'aletic 高音聲部，擁有女性般之嘹亮音質，是當地人所謂的 *maradiway。Difang 歌唱爲族人推崇，曾於馬蘭進行歌謠採錄的，幾乎都接觸過他。李哲洋（參見●）與 *劉五男、*呂炳川、臺東唱片大王（由鈴鈴唱片出版）於 1960 年代即已錄下他的歌聲。1978 年 8 月 8 日，許常惠（參見●）

率「民族音樂調查隊」至臺東進行調查〔參見民歌採集運動〕，採錄 Difang 夫婦及親友的歌，並認為 Difang 夫婦二人已達職業水準。1988 年許常惠組織 Difang、Hongay Niyuwit 郭秀珠（Difang 妻）、Singkay Peloh、Laway Faliw、Akiw Katepo’郭清溪、Daya Faliw 林振葉、Lakoc Faliw 林振鳳等人為 *中華民國山地傳統音樂舞蹈訪歐團中阿美族成員至歐洲演出。1993 年 Enigma 樂團〈Return to Innocence〉（返璞歸真）單曲，在未告知或註明之情況下使用了 Difang 與其妻 Hongay 歌聲混音，此曲又被 1996 年美國亞特蘭大奧運會選作宣傳廣告配樂，此事在臺灣社會受到廣泛注意，並間接對原住民音樂的發展帶來了積極正面的影響〔參見亞特蘭大奧運會事件〕。

1999 年〈Return to Innocence〉所引發的侵權訴訟和解收場，Difang 與妻獲贈雙白金唱片。當時 Difang 與妻 Hongay 已與魔岩唱片（參見四）簽約，於 1998 與 1999 年出版兩張內容風格仿〈Return to Innocence〉的雷射唱片，將已先行錄製的傳統歌謠剪裁混音搭配中西或電子樂器，入圍第 10 屆、第 11 屆金曲獎（參見二）非流行音樂作品類最佳演唱人獎，其中第二張專輯《across the yellow earth 橫跨黃色地球》榮獲第 11 屆金曲獎最佳民族樂曲專輯獎。

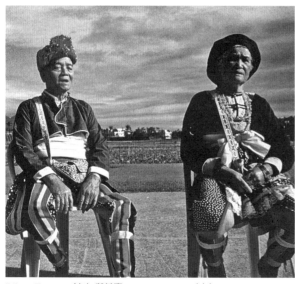
Difang Tuwana（左）與其妻 Hongay Niyuwit（右）

Difang 成名後漸少與族人歌唱。2001 年 10 月右腳遭蜈蚣咬傷發炎，雖經三次開刀治療仍無好轉，2002 年 3 月 29 日凌晨因敗血症併發肺炎，病逝臺東基督教醫院，坊間及報章尊稱其為「國寶級」歌者或「原住民音樂之父」，並獲頒 2002 年第 13 屆金曲獎紀念獎。（孫俊彥撰）參考資料：97、236、279、287、433、434、435、438、440-Ⅰ、440-Ⅱ、440-Ⅲ、442-1、459、467-1、468-2

diou ou lau

即跳鳴嘮〔參見牽曲〕。（林清財撰）

第一唱片

1960 年代成立於三重，創辦人葉進泰離開鳴鳳唱片，自行創業唱片品牌，並有生產工廠。1968 年商號登記負責人葉垂青，2000 年更名為第一影音文化事業，負責人葉珠娟。第一唱片最初發行，主要多翻印自當時國外西洋流行歌曲、爵士樂或輕音樂產品。1979 年起，受許常惠（參見三）主持「中華民俗藝術基金會」、「民俗音樂研究中心」企劃委託，發行「中國民俗音樂專輯」迄 1987 多年間，自《陳達與恆春說唱》到《廖瓊枝與歌仔戲哭調》，先後共發行 21 種專輯，期間參與唱片製作人包括：許常惠、邱坤良、呂錘寬（參見三）、*呂炳川、鄭思森。此一系列源自 1977 年許常惠為籌設「中華民國民族音樂中心」，所舉辦「民間藝（樂）人音樂會」歷屆演出內容，前身曾先有「洪建全教育文化基金會」（參見三）書評書目出版社於 1978 年發行出版包括《福佬與客家民謠》、《蘇州彈詞、單弦、山東音樂》、《客家八音、北管、山歌民謠》三種的「中國民間音樂」系列，之後再由第一唱片接續，並從音樂會節目唱片化製作模式，轉成為主題式專輯錄製，以及田野錄音史料的有聲出版。

2000 年第一唱片更名為第一影音文化事業，同一年曾集結之前「中國民俗音樂專輯」其中《臺灣的南管音樂臺南南聲社》（第 7 輯）、《臺灣的北管音樂彰化梨春園》（第 13 輯）、《陳冠華與福佬什音》（第 2 輯）、《陳慶松與客家

八音》（第 12 輯）、《陳達與恆春調說唱》（第 1 輯）重新復刻發行爲《臺灣民俗音樂專輯（精選版）》CD 專輯。（范揚坤撰）

獨薩里

黃叔璥 *《臺海使槎錄》中對 *鼻簫的另一種稱呼。依據黃叔璥的描述「長可二尺，亦有長三尺者：截竹竅四孔，通小孔於竹節之首，用鼻橫吹之，或如簫直吹⋯⋯麻達遊戲之具。」（〈北路諸羅番三〉）。（編輯室）參考資料：6

原住民篇

ehoi

● ehoi
● emayaayam
● ephou
● epip

E

ehoi

鄒族歌謠中起始、起唱、開始唱之意。鄒族歌謠經常有領唱，而後接唱 yut'ingi，形成一種對唱 yut'ingi 的形式；另 ehoi 也是特富野社 *mayasvi 戰祭中的迎神曲曲名。（浦忠勇撰）參考資料：90、338、339、465-1

emayaayam

卑南族婦女除草之歌，也稱為「鳥鳴之歌」，為 *mugamut 除草完工慶最具代表性的歌曲。emayaayam 的 ayam 在卑南語中指「鳥」，字義指模仿鳥叫聲的歌曲。演唱前會有婦女敲打當地人稱銅磬的 tawlriyulr，形制類似清代文獻中所提及 *薩鼓宜（*薩鼓宜），為捲曲鐵片，以棒棍敲打，吆喝眾人。emayaayam 這首古謠是卑南族中專屬於婦女的歌謠，因為歌詞皆是與 mugamut 相關，故在每年的 mugamut 祭儀中，均為必唱曲。

樂曲旋律結構：emayaayam 分為兩部分，前段為主要敘述內容之歌詞旋律，後段則為答謝為婦女們準備茖藤的男子之歌詞旋律。音樂上，除旋律最後均下行至低音結束，全曲並含一人 temegatega 引詞、一人 temubang 回應（引詞）、眾人持續音 dremiraung 和腔等三部分。歌曲由引詞者先吟誦一遍歌詞，再由回應者以相同歌詞，但更具旋律性的段落複唱，其間會加入上下迴旋的彎曲裝飾音音型，而和腔者則以眾人合唱方式演唱持續低音，偶爾有高八度的出現。位階上，引詞者、回應者必須是婦女除草團中的年長者，其他人則擔任和腔部分。

此曲除在除草完工慶時演唱，在小米田除草時也可歌唱，曲調與演唱形式均相同，但歌詞內容不同，慶典時所唱內容段落形式固定，為敘述小米種植歷程、除草工作、歡樂氣氛以及感謝等歌詞內容，但不同領唱者可自行編創相關歌詞，而工作時所唱歌詞內容，則主要為「大家辛苦了」、「大家提起精神」、「工作快要結束了」等之內容。（林清美、連淑霞合撰）參考資料：51、75、215、258、280、303、334、359

ephou

鄒族 *mayasvi 戰祭中的領唱者，過去是征帥擔任，或由勇士領唱，今則由族人長老或會唱歌的年輕人領唱。領唱者均為男性，婦女禁止領唱祭歌。（浦忠勇撰）參考資料：90、338、339

epip

阿美族哨笛。過去兒童以月桃葉捲繞而成，可吹尖銳之哨音，作為玩具之用。今各種以嘴吹奏發出哨音之器具，皆稱 epip。（孫俊彥撰）

F

番歌

牽曲所呈現的歌舞〔參見牽曲〕。（林清財撰）

番曲

牽曲所呈現的歌舞〔參見牽曲〕。（林清財撰）

《番社采風圖》、《番社采風圖考》

《番社采風圖》及《番社采風圖考》是滿洲人 *六十七於清乾隆9年至12年（1744-1747）在臺灣擔任「巡臺御史」時的著作，與六十七同時的漢籍巡臺御史范咸爲《番社采風圖考》作序，序中說：「同事黃門六公，博學洽聞，留意於絕俗殊風，既作《臺海采風圖考》，俾余跋其後，復就見聞所及，自黎人起居食息之微，以及耕鑿之殊、禮讓之興，命工繪爲圖若干冊，亦各有題詞，以爲之考，精核似諸子……蓋宣上德而達下情，使臣之職也。」

這段序文提供了關於《番社采風圖》與《圖考》著成背景的重要資訊。「巡臺御史」的職務本來就包括巡行南北，蒐集輿情。六十七根據巡行所見，先完成了關於臺灣名產風物，蔬菜、瓜果、花卉、蟲鳥等的《臺海采風圖考》；然後命令畫工將他耳聞目睹的平埔族「絕俗殊風」，如耕種、捕鹿、乘屋、織布等生活風俗細節繪製成圖，即是《番社采風圖》，圖上還加了題詞說明；最後六十七又根據個人經歷、考證前人記載，寫成《番社采風圖考》一書。

范咸給予這些著作極高評價，認爲嚴謹而翔實，稱讚六十七「精核似諸子」，其精嚴實在如同諸子一般。范咸並指出六十七著成《圖》與《圖考》的動機是爲了「宣上德而達下情」，

宣揚清廷之德化，傳遞小民生活的眞貌，然而，無庸諱言，六十七本人對於遠方異族的關切與好奇，對於異族生活風俗的觀察與留心，也是促成他寫作的主要動力。更重要的是，身爲巡臺御史，六十七試圖以此呈現了在大清帝國的德威涵育之下，即使是海隅山陬的異族小民也循循向化的情景。此種寫作意圖，由《圖考》48則的編排，始於〈歸化〉（番人歸化於漢人統治）、〈社師〉（以漢人經典教導番童）可見一斑，而倒數第二則〈讓路〉以見「臺番涵養德化，亦有禮讓之風」，更可以見出六十七認爲平埔族逐漸受到漢人傳統的影響而知禮尙義，民智因而啓迪，民生因而樂利的種種情形。

由上可知，《番社采風圖》與《番社采風圖考》其實是關係密切但分別著成的兩部著作，《圖考》流傳至今，習見的版本如《臺灣文獻叢刊》第九十種。《圖》的問題則較爲複雜，以繪畫而言，此圖屬於所謂的 *番俗圖，現存已知的 *臺灣番俗圖不下十種之多，事實上，卻無一本名爲《番社采風圖》的。根據嘉慶12年（1807）的《圖考》跋：「惜其圖久佚。」顯然嘉慶年間《番社采風圖》已經失傳了。此後兩百年之間，畫頁零散，加上又有後人所繪其他番俗圖的出現，《番社采風圖》原始編排流傳的樣貌已經難以察考了。根據近今學者研究，與《番社采風圖》最爲接近的版本包括國家圖書館臺灣分館的《六十七兩采風圖合卷》中的《番社采風圖》，以及中央研究院歷史語言研究所收藏的《臺番圖說》兩種，以下略作說明：

中央研究院歷史語言研究所收藏的《臺番圖說·迎婦》

一、《六十七兩采風圖合卷》

此圖現藏於國家圖書館臺灣分館，共計 24 幅，包括 12 幅風俗圖及 12 幅風物圖（其中 3 幅重複）。根據 1930 年代臺灣總督府圖書館館長山中樵考證，12 幅風俗圖即是六十七《番社采風圖》的部分殘本，12 幅圖中與音樂有關的部分是〈瞭望〉、〈舂米〉、〈迎婦〉。

二、《臺番圖說》

此圖現藏於中央研究院歷史語言研究所，共計 18 幅，包括 1 幅地圖，17 幅風俗圖。根據杜正勝的考證，此圖與前述臺灣分館所藏的《六十七兩采風圖合卷》中風俗圖部分，及《古銅鼓圖錄》中所收一幅〈舂米圖〉，三者都與六十七原作的《番社采風圖》最爲接近。他的分析論證，確認了二百餘年來失落的《番社采風圖》雖不完整，至少可說是部分重見人間了。《臺番圖說》17 幅風俗圖中與音樂有關的部分也是〈瞭望〉、〈舂米〉、〈迎婦〉3 幅。

《番社采風圖》與《番社采風圖考》既是兩本不同的著作，其間的記錄是否有所異同呢？確實是的。即以涉及音樂的部分而論，《圖》的部分現存只有〈瞭望〉、〈舂米〉、〈迎婦〉三幅圖像與音樂有關，《圖考》48 則文字中則有〈舂米〉、〈*口琴〉、〈贅婿〉、〈*鼻簫〉、〈番戲〉這五則有與音樂相關的記載。有關兩書音樂及其彼此差異的討論〔參見《番社采風圖》、《番社采風圖考》中之音樂圖像〕。

《番社采風圖》、《番社采風圖考》都是記錄 18 世紀中葉臺灣平埔族生活風俗的重要史料；

《臺番圖說・舂米》

兩書一爲圖像，一爲文字，正可相互照映發明，互爲論證補充。以翔實深入而言，《圖考》其實不如較早二十餘年第一位巡臺御史黃叔璥*《臺海使槎錄》中的《番俗六考》，而《圖》的原貌又已不可得見，但此二書仍有高度的參考及研究價值，不論在「原住民史」、「番漢交流史」，甚至「殖民遭遇史」的研究範疇中都同樣具有意義，其可貴之處不言可喻。兩書雖然分別成書，但都是出於六十七個人的意志貫徹，可謂是六十七對於臺灣歷史的重要貢獻。(沈冬撰) 參考資料：64, 149, 225, 299

《番社采風圖》、《番社采風圖考》中之音樂圖像

《番社采風圖》、《番社采風圖考》是滿籍巡臺御史*六十七於清乾隆 9 年至 12 年（1744-1747）之間在臺灣采風問俗的紀錄〔參見番俗圖、臺灣番俗圖〕。《番社采風圖》現存主要的兩個版本分別是收藏於中研院史語所的《臺番圖說》（以下簡稱《中研本》），及收藏於國家圖書館臺灣分館的《六十七兩采風圖合卷》（以下簡稱「臺圖本」），兩個版本均有同樣的三幅音樂場景——〈舂米〉、〈迎婦〉、〈瞭望〉。《番社采風圖考》48 則文字紀錄中有〈舂米〉、〈*口琴〉、〈贅婿〉、〈*鼻簫〉、〈番戲〉這五則與音樂有關。這些圖像與文字表現了 18 世紀中葉平埔族人部分的生活樣貌，以下略作說明：

一、〈舂米〉

《圖考》記載平埔族並無碾米機具，因此「以大木爲臼、直木爲杵，帶穗舂令脫粟」（第 9 則〈舂米〉），兩個版本的圖像都是屋邊空地上四名女子持杵圍臼，輪番搗下的情形，旁邊還有幾隻小雞啄食著掉落的穀子。圖上並無音樂的出現，但《圖考》收入了雍正 6 年（1728）巡臺御史夏之芳的詩：「杵臼輕敲似遠砧，小鬟三五夜深深。可憐時辦晨炊米，雲磬霜鐘咽竹林。」（第 9 則〈舂米〉）詩中將杵音比擬爲鐘磬之聲，在竹林之中若隱若現，迴蕩不歇，因此〈舂米〉圖可視爲與音樂有關的紀錄〔參見樂杵〕。

二、〈迎婦〉

〈迎婦〉是臺圖本及中研本的名稱，但《圖考》卻無〈迎婦〉而有〈贅婿〉一則，因為平埔族的婚姻是「以女配男，承接宗支」（第17則〈贅婿〉），稱之為「贅婿」顯然是緣自於作者以父系社會的角度，觀看平埔族母系社會的結構，因而不論〈迎婦〉、〈贅婿〉，兩者所指其實是同樣的平埔族婚禮場景。《圖考》曰：「成昏日，番女靚妝坐板棚上，四人肩之；揭彩竿於前，鳴鑼喧集，遨遊里社，親黨各致賀。」（第17則〈贅婿〉）觀看兩個版本的〈迎婦〉圖，迎親隊伍走在屋側大路上，最前方為兩名鳴*鑼的男子，其後是兩名持著「彩竿」的男子，再其次則為四男扛著「板棚」，板上女前男後，坐著「靚妝」的男女各一，兩旁還有男女孩童興奮地跟著看熱鬧，有些還捧著禮物，顯然是來「致賀」的「親黨」了。此圖中的音樂部分僅有「鳴鑼喧集」的部分。

三、〈瞭望〉

《圖考》指出「每逢禾稻黃茂、收穫登場之時」，平埔族就會在林間空地「編藤架竹木，高建望樓」（第7則〈瞭望〉），興建望樓的作用是為了防範生番搶劫，中研本與臺圖本圖上的題詞均指明是為了「以杜生番」。兩個版本

《圖考》第7則〈瞭望〉，左為全圖，右為局部。

〈瞭望〉的畫面布局類似，遠方山坡上有望樓，一男子正循竹製梯級向上爬，高臺上有另一男子，可笑的是，這個理應負責瞭望的男子竟然趴在地上睡著了。近處另有屋舍，二男相偕而行，其中一人右肩背著長矛（？）之類的器具，另一人身背弓箭和箭囊，顯然是用以警戒；最引人矚目的是，背著弓箭的男子竟然同時拿著一管鼻簫，似乎正在吹奏，身邊的男子也回身觀看，似乎正在欣賞他的吹奏。

由於中研本與臺圖本都沒有獨立的「鼻簫」圖，《圖考》卻有一則獨立成文的〈鼻簫〉（第26則〈鼻簫〉），杜正勝因此推斷此處〈瞭望〉圖中出現長形管狀的物品應就是鼻簫，然而證諸文獻，包括*《裨海紀遊》、*《臺海使槎錄》，甚至《圖考》本身，都強調鼻簫是夜來求偶時男子用以挑動女子的，為何圖中男子在戍守瞭望、防禦外敵時竟然吹起了情意綿綿的鼻簫呢？蕭瓊瑞認為這是禦敵示警的「柝」，但是圖像形狀與柝又有所出入；此圖中究竟是否鼻簫，恐怕仍有商榷餘地。

四、〈口琴〉

《圖考》記載*口琴是「削竹為片如紙薄，長四、五寸」（第15則〈口琴〉），由於形體較小，不易在圖畫裡清楚呈現，因此現存《番社采風圖》並無它的圖像，僅於另一番俗圖──《東寧陳氏臺灣風俗圖》的〈牽手〉圖中出現〔參見臺灣番俗圖〕。由此推論，其他形體較小的平埔族樂器同樣也有繪製的困難，正因如此，如《臺海使槎錄》中提及的*打布魯、*薩豉宜等樂器在臺灣各種番俗圖中都不曾發現其蹤跡。

五、〈番戲〉

《圖考》中另有〈番戲〉一則，以文字敷陳平埔族婚禮之後歡樂相聚的場景：「各婦女豔妝赴集，以手相挽而相對，舉身擺蕩，以足下軒輕應之，循環不斷，為兩匝圓井形；引聲高唱，互相答和，搖頭閉目，備極媚態。」（第38則〈番戲〉）

在此，六十七描寫平埔族女

子的歌舞姿態，是以手相挽，圍成圓圈，頭搖身擺、頓足踏地，並且高歌應答，相互唱和。六十七不但文筆生動，還徵引了包括黃叔璥、周鍾瑄、范咸、及他本人在內共計16首詩作，將平埔族歌舞歡樂的場面描寫得淋漓盡致。中研本及臺圖本都沒有〈番戲〉圖，但其他番俗圖——如最早的《諸羅縣志》〈番俗圖〉中卻有〈*賽戲〉圖，刻畫的正是平埔族歌舞同歡的情景。

以上是《番社采風圖》及《番社采風圖考》音樂部分的說解，整體而觀，這兩本著作以文字與圖像相互印證，兩者相得益彰，當然是研究18世紀中葉平埔族生活不可忽略的重要文獻，然而作者與畫工在敘述繪寫時，或是不自覺地融入漢人文化，或是無意中採用了觀看「他者」的視角，因而所完成的文字與圖像更足以作為理解番漢交流過程的依據，值得未來深入而審慎分析研究。(沈冬撰) 參考資料：4, 6, 9, 64, 149, 225

番俗圖

「番俗圖」是描繪番民風俗的圖畫，屬於「風俗畫」的一種。學者對於「風俗畫」的內涵性質多有討論，它源於畫家及觀覽者對於人類生活的好奇心及熱情，以當代大眾的日常生活及氛圍為題材，用寫實的手法再現了人類生活的各種面向和喜怒哀樂。以研究的角度而言，先秦已有「左圖右史」之說，圖像與文字一貫具有相輔相成的天性；兩相對照之下，圖像具體描摹了文字難以言傳的抽象細節，文字則拓展了圖像無法涵蓋的思考深度與想像空間。風俗畫既可以呈現日常生活的枝微末節，傳遞市井小民的時代氣息，它強調的庶民性與家常性又往往是知識分子筆墨揮灑所不及之處，因此是圖像史料中極為重要的一部分。

以「番」為特定描繪對象的「番俗圖」古已有之，北宋《宣和畫譜》中已有〈番族門〉的出現。番俗圖出現的意義，不僅在於上文提及圖文相輝的互補作用，也因為它表現了遙遠異域的風土民情，開拓了觀覽者對於既有空間疆域的認知，使觀者探觸到不同於「我」的「他

者」的真實存在及其悲歡喜樂，由此觸動「我」對於「他者」的熱情與好奇，提供了「我」認同或了解「他者」的徑路。而就一個大有為的中央政府而言，番俗圖的出現更是海內一統，國力伸張的明證，也是統治者「采風問俗」以為施政輔佐的手段。因而《宣和畫譜‧番族敘論》有曰：

> 解縵胡之纓，而欲衽魏闕，袖操戈之手，而思稟正朔，梯山航海，稽首稱藩，願受一廛而為氓……則雖異域之遠，風生氣俗之不同，亦古先哲王所未嘗或棄也，此番俗所以見於丹青之傳。

這是純然統政者的觀點，只要番人願意息武止戰，匍匐王庭之前俯首稱臣，即使是外邦異族，「風生氣俗」有所不同，先王亦當展布仁德之心，欣然接納這些異族子弟，並且為之圖畫傳世，這是宋人對於番俗圖的看法。

康熙、雍正、乾隆三代為清初盛世，文治武功，極於一時，尤其幅員遼闊，族群繁多，為了誇示國威，並表示各族子民傾心歸服於清王室的統治，曾下令大規模繪製番俗圖，事起於乾隆16年（1751），清高宗頒發〈寄信上諭〉曰：

> 我朝統一寰宇，凡屬內外苗夷，莫不輸誠向化，其衣冠狀貌，各有不同……朕以幅員既廣，遐荒率服，俱在覆含之內，其各色圖像，自應存備，以昭王會之盛。

在此，乾隆正式下令，全面繪製大清版圖「覆含之內」各類「內外苗夷」的「衣冠圖像」，存為檔案，以備稽查。這是用以彰顯萬國來朝、天下歸心的太平景象，於是乃有謝遂繪製《職貢圖》與丁觀鵬等人所繪的《皇清職貢圖》。

康熙22年，施琅入臺，明鄭覆亡；這代表了大清帝國主要反抗勢力的煙消雲散，清廷徹底掌握了四千年一脈相承中華帝國的皇權正統，對於清廷而言當然是意義非凡，尤其北京與臺灣間關萬里，風土迥異；島上居民除了閩客移民之外，又有眾多形貌不同於漢人的原住民，因此，早在康熙年間周鍾瑄擔任臺灣府諸羅縣縣令之時，他所修撰的《諸羅縣志》中就

繪製了十幅番俗圖。首任巡臺御史黃叔璥來臺服官，也曾繪製《臺灣番社圖》。但臺灣番俗圖中最有名而最重要的一組作品，毫無疑問當首推乾隆年間巡臺御史 *六十七下令繪製的《番社采風圖》，六十七並曾撰作《番社采風圖考》，以圖佐文，以文證圖，依舊承襲了溯自先秦的「左圖右史」傳統，而成爲理解清代臺灣原住民文化的重要依據〔參見《番社采風圖》、《番社采風圖考》〕。

其實根據學者的研究，現存可考的清代臺灣番俗圖不下十種之多，其中有一部分是由六十七《番社采風圖》衍生而來，另一部分則與《番社采風圖》無關，這些番俗圖對於我們理解三百年前臺灣原住民生活與文化有非常重要的關係，音樂雖然不是這些資料的主要部分，但仍有相當的參考價值〔參見臺灣番俗圖〕。

（沈冬撰）參考資料：64, 149, 225

番戲

牽曲所呈現的樂舞〔參見牽曲〕。（林清財撰）

《蕃族調查報告書》

爲日治時期臺灣原住民音樂研究相關內容的重要參考書籍。明治 34 年（1901）臺灣總督府組成「臨時臺灣舊慣調查會」，企圖認識統治的地區與民族，包括臺灣漢人與原住民，以作爲日後治理的基礎。總督府聘請了京都帝國大學教授岡松參太郎主持，起初以法制及經濟等舊慣爲研究範圍，1909 年於法制部下成立「蕃族科」，研究原住民固有慣習。「蕃族科」是規模最小的一科，科內補助委員 4 人，約聘調查人員 32 人；以這樣的人力要在短短數年間，對全臺灣各個原住民族做翔實調查，實在困難重重。然而，以後來出版的報告看來，其成果驚人。「臨時臺灣舊慣調查會」持續進行調查到 1917 年才結束；歷經五任會長，聘用調查工作人員前後多達 300 多人。

從 1913 年起，共出版 27 本調查報告、圖譜及研究報告，包括佐山融吉主編《蕃族調查報告書》八卷（1913-1921）；小島由道、河野喜六主編《番族慣習調查報告書》八卷（1915-1921）；岡松參太郎主編《臺灣番俗慣習研究》八卷；以及森丑之助《臺灣蕃族圖譜》上下兩卷和《臺灣蕃族志》一卷。以上文獻對於研究日治時期原住民音樂，提供了文化背景以及當時狀況的敘述。

其中《蕃族調查報告書》重一般社會生活層面，包括季節形式與生活狀態等篇章，內容有《阿眉族卑南族》（今阿美族與卑南族）、《阿眉族》、《武崙族》（今布農族）、《紗績族》（今賽德克族）、《大么族前篇》（今泰雅族）、《大么族後篇》、《排灣族獅設族》（今排灣族與賽夏族）、《曹族》（今鄒族）等八卷，每卷都有一至二章描述原住民歌謠與舞蹈的內容，甚至包含歌詞及樂器。而另一套《番族慣習調查報告書》則重「慣習」等與法律相關項目，包括社會組織和親屬方面的特性，內容第一卷：泰雅族；第二卷：阿美、卑南族；第三卷：賽夏族；第四卷：曹族（今鄒族）；第五卷：排灣、魯凱族（四冊），與《蕃族調查報告書》一卷一族不同。

由於研究學者中並未有音樂專業者在內，因此關於音樂方面的研究成果上，較注重音樂的物質層面，包括許多樂器的外觀、材質的描述，卻甚少提及器樂部分以及其文化層面的演奏者、場合等部分；另歌唱歌詞方面，多引用清黃叔璥 *《臺海使槎錄》裡之內容，或有日文記音，並逐字翻譯，且有大意解釋，但研究者卻無法歸納不同歌詞的相同樂曲，或未能辨明歌詞本身的虛、實詞部分。

但二套書中對於當時祭儀與生活等的研究成果，則不但爲日後原住民音樂研究者提供了當代社會樣貌以及追尋音樂文化面的線索，也爲物質形式的樂器，以及可被記載下來之歌詞的流變，提供了具體的證據。（呂鈺秀撰）參考資料：132, 133

《番族慣習調查報告書》

日治時期臺灣原住民研究重要參考書籍〔參見《蕃族調查報告書》〕。（編輯室）

風潮音樂 Wind Music

由創辦人楊錦聰於 1988 年創立，前身為「中國音樂出版社」，後更名為「風潮唱片」，現名為「風潮音樂國際股份有限公司」，簡稱「風潮音樂」。以「風潮音樂‧感動全世界」為經營核心，提供高品質的自製音樂內容為創辦初衷，致力推廣臺灣本土音樂走向世界，將音樂的美好傳遞到各個角落。

創立初期以販售佛教音樂為主，於後漸拓展各類型音樂：如大自然音樂、宗教音樂、世界音樂、中國少數民族音樂、臺灣原住民音樂、心靈音樂等多元類別，並於 1991 年於臺北創立首家直營門市與獨創臺灣「試聽機」業務系統，2002 年創立子品牌「身體工房心靈文化有限公司」。除自製音樂外，引進國際知名廠牌音樂，豐富音樂資料庫，讓樂迷有更多選擇。榮獲國內大小獎項之肯定，至今已獲 56 座金曲獎肯定，並成為臺灣首家入圍六次美國葛萊美獎之唱片公司。

近年來因應音樂產業之銷售模式與市場之轉變，依受眾族群，於「風潮音樂」原有受眾外，自 2017 年起遂將旗下又細分為以親子音樂為主之「Wind Kids」；以獨立音樂為主之「Windie」；以身心靈音樂為主之「身體工房」，提供更貼近生活與多元音樂服務予不同族群。並藉由三十餘年之音樂專業為核心價值，自 2016 年起策劃臺灣多個大型音樂類活動，如「世界音樂節＠臺灣」、「客家國際音樂節」等大型活動，為兼具音樂創作、出版發行、數位行銷、通路經營、音樂策展、國際行銷與經紀等多角化營運之臺灣本土重要廠牌之一。（黃珮迪撰）參考資料：468

榮獲之國際獎項：

1995《愛在草原的天空》榮獲蒙特婁影展「音樂藝術成就獎」；2005《漂浮手風琴》入圍第 48 屆葛萊美獎「最佳唱片包裝設計獎」；2007《七日談》入圍英國 BBC Radio 3 Awards 亞洲區最佳世界音樂藝人；2008《七日談》榮獲第 7 屆美國獨立音樂獎「觀眾票選－融合世界音樂獎」；2008《崑曲》入圍 2008 年第 8 屆美國獨立音樂獎「最佳傳統世界音樂獎」；2009《蒙古長調民歌》榮獲第 8 屆美國獨立音樂獎「最佳傳統世界音樂」和「觀眾票選－最佳傳統世界音樂」；2009《昭君出塞》入圍第 9 屆美國獨立音樂獎「傳統世界音樂獎」；2010《鼓之島》入圍第 52 屆葛萊美獎「最佳傳統世界音樂專輯獎」；2010《如來如去》入圍第 52 屆「最佳唱片包裝設計獎」；2011《故事島》入圍第 53 屆葛萊美獎「最佳套裝盒或特別限量包裝獎」；2011《風動草》榮獲第 10 屆美國獨立音樂獎「觀眾票選－最佳專輯包裝設計」；2013《吹過島嶼的風》入圍第 55 屆葛萊美獎「最佳世界音樂專輯獎」；2013《鳥 2》榮獲第 12 屆美國獨立音樂獎「最佳新世紀音樂獎」；2014《歌飛過群山》榮獲第 13 屆美國獨立音樂獎「最佳專輯包裝設計－點石設計」；2014《望不忘春風》入圍第 13 屆美國獨立音樂獎「最佳器樂獎」、「最佳專輯包裝獎」；2015《聽見彩虹謠》入圍第 57 屆葛萊美獎「最佳世界音樂專輯獎」；2015《天空的眼睛》榮獲第 14 屆美國獨立音樂獎「最佳傳統世界音樂」；2018《聽見呼倫貝爾》入圍第 16 屆美國獨立音樂獎「最佳長篇影片獎」；2019《指尖嘉年華》入圍第 17 屆美國獨立音樂獎「最佳傳統世界音樂專輯獎」。

豐年祭（阿美）

阿美族最重要的社群活動之一，也是此族音樂活動最豐富的祭儀，北部稱 *malalikit*，中部稱 **ilisin*，南部稱 **kiluma'an*。北部的 *malalikit*，*-likit* 為「流水、流逝」之意，與時間較有關係；中部 *ilisin*，*i-* 是「在」，*-lisin* 是「禁忌、祭典」之意，基本上其主要焦點放在禁忌與行為之上，南部 *kiluma'an*，*-luma-* 是「家」之意，*kiluma-* 是指可成為家的種種活動。從以上家、禁忌與時間的字面之意，可知豐年祭對阿美族人而言，是一種嚴肅的祭儀活動。

每年舉行的豐年祭，皆為農忙後的空閒時間，過去曾在 10 月舉行，但今多在 7、8、9 月。曾有持續一個月的記載，但現多舉行一至五天不等，因部落而異。祭儀與男子成年禮（*marengreng* 或 *malakapah*）有關。隨著部落差

異，成年禮有三年進階、四年進階，甚至八年進階（北部阿美的 Pokpok 薄薄社），而進階名稱則有沿襲前名的「襲名制」，與創造新名的「創名制」等兩種不同形式。由於豐年祭爲村人聚集的重要大型活動，日治時期甚至一度被禁止。

至於音樂舞蹈上，北部阿美的歌舞隊形皆右行，相鄰二人牽手。祭歌與相鄰部落相通，不強調舞蹈的重節拍。領唱樂句較答唱樂句爲長且富變化。中部阿美歌舞隊型或左行或右行，沒有一定規則，因部落而異。主要是相鄰二人牽手，祭典當天結束時或到了最後一天，才出現相隔一人交叉牽手的方式。舞步變化豐富，祭歌變化也很大，非常強調舞蹈的重節拍，族人稱 *papuluk*。領唱樂句不一定比答唱樂句長，但較富變化。而南部阿美歌舞隊形有左行也有右行，但有一定規則，即某首一定左行，某首一定右行。皆爲相隔一人交叉牽手。舞步節拍與旋律節拍等值，也強調舞蹈的重節拍，但不如中部阿美有力。領唱樂句與答唱樂句都很長，且經常等長。祭歌數目上，中部阿美的大港口部落，保存有豐富的約 31 首的豐年祭歌曲，但隨著傳統祭儀活動的萎縮，現今只能聽到 20 幾首。（巴奈・母路撰）參考資料：69, 117, 121, 271, 286, 287, 359, 383, 406, 467-5, 467-6, 470-1

fihngau

鄒族稱渾厚的歌聲所產生的悅耳迴音〔參見鄒族（北鄒）音樂〕。（浦忠勇撰）

改進山地歌舞講習會

1952年7月28日至8月26日，由臺灣省政府民政廳主辦，於臺北市立女師附小舉辦的一場以教導原住民學習歌舞為主題的講習會。會上的音樂、舞蹈教員包括舞蹈家高棪、李天民以及音樂教師林樹興，學員則為來自全臺30個山地鄉的72名原住民女青年。講習會期間，原住民學員學習現代性歌舞知識及注音符號，並且唱家鄉歌曲由林樹興記錄下來，再由趙友培、王小涵等人填上國語歌詞。高棪、李天民負責編創新的舞蹈動作。同年8月27日於臺北市中山堂發表成果公演，節目內容包括團體歌舞、獨唱、小型歌舞劇等。

講習會後，學員回到家鄉成為地方性講習會的種子教員，除散播講習會所編創的新式歌舞以外，無形間也促成了跨族群的歌樂交流。另一方面，講習會的編創歌舞透過高棪、李天民等人，從教育界及軍系康樂活動開始廣泛傳播，成為戰後所謂「山地歌舞」的主體之一。團康活動上或是國中、小學音樂教科書常見的歌舞，如〈萬眾歡騰〉（李天民編舞、林樹興採譜、王小涵配詞）、〈海洋歌〉（高棪編舞、林樹興採譜、趙友培配詞）等，都是此次講習會的成果。另有獨唱曲〈戀歌〉（阿美族歌曲，遲念古記譜譯詞），亦被改編為著名愛國歌曲〈臺灣好〉。

改進山地歌舞講習會的主旨，在於「改良」原住民歌舞，以提升其藝術表現，增加豐富性與變化性，新配的國語歌詞也能賦予歌曲明確的意義，以融入中國民族文化精神，灌輸反共意識。講習會的舉行還有一個重要因素。1951年，臺灣省政府公告《臺灣省山地人民生活改進運動辦法》，據其訂定《臺灣省各縣山地推行國語辦法》，其中一項措施指明「舉行歌舞講習改良內容以發揮語文教育之效果」。可見改進山地歌舞講習會，是所謂山地人民生活改進運動當中國語教育推行的一環。（孫俊彥撰）

參考資料：58, 60, 129

噶瑪蘭族音樂

Kavalan 噶瑪蘭族是臺灣平埔族群最晚受到漢化的一族，也是目前保留傳統文化最多的一個平埔族群，主要分布在宜蘭、花蓮、臺東縣等地，目前以花蓮豐濱新社部落為噶瑪蘭人較集中的聚落。歷史上有關宜蘭平原上噶瑪蘭族的活動，是從漢人渡海來臺墾地開始；1796年，吳沙率領漳州、泉州、廣東等地的移民進墾蛤仔難時，平原上即住著噶瑪蘭人，當時噶瑪蘭人分布在蘭陽溪南、北岸，住在南岸者稱為東勢十六社，北岸為西勢二十社，清代總稱為「蘭地三十六社」。

噶瑪蘭族的傳統信仰是「萬物有靈」，族人的靈魂觀裡，天地力量來自三面：善靈、惡靈與自然靈，從萬物有靈信仰延伸而出的，是特有的祭儀文化與治療儀禮，由 metiyu 祭司所施行的各種繁複儀禮，也正因為噶瑪蘭人與神靈之間密不可分的關係，因此，他們的儀禮樂舞也最為獨特、多元。在噶瑪蘭的傳統文化中，歌、舞、樂三者不可分割，而舞蹈往往跟隨著音樂的律動與使用不斷變化著，依照歌謠的形態與功能，可分成五種不同的類型：

1. *kisaiz* 治療儀式祭典樂舞

根據祭司的描述，*kisaiz* 的治療儀式共有八首祭歌，形成一套完整的 *kisaiz* 組曲，這八首歌從呼喚噶瑪蘭神靈，經過「迎神」、「取靈絲」、「作法」、「病癒」、「敬拜神靈」到最後「送走神靈」的結束儀式，音樂與舞蹈的功能一直是儀式的重心。八首祭歌都是在五聲音階上建立其曲調，它的字數少但含意卻十分深厚，每一首曲子都是以同一曲調不斷反覆，配上不同的歌詞，以典型的分節反覆式歌曲（strophic form）來搭配舞蹈變化。

2. 以傳統歌詞與曲調演唱的非儀式歌舞

此類的歌舞分成三個類型，不管音樂或者歌詞，族人都認為它是道地噶瑪蘭族的資產，它們分別為 *miomio sinawari* 慶豐年、*mrina* 搖籃歌及 *masawa* 打仗。

3. 以傳統曲調填入現代創作歌詞的音樂與舞蹈

以傳統的噶瑪蘭曲調填上新歌詞所形成的音樂與舞蹈。

4. 外來曲調搭配噶瑪蘭歌詞的樂舞

此類樂舞的曲調有借自鄰族阿美族民歌的完整曲調或部分曲調，或採借自日治時期留下來的日本歌謠曲調為主。其中採借自日本歌謠曲調的部分較少，只有 *muRbu* 歡迎歌和 *sebunga* 失戀歌這兩首樂曲；而大部分曲調則借自阿美族的歌曲，只不過把歌詞改為噶瑪蘭語。由此看來，包圍在噶瑪蘭族四周的強勢鄰族——阿美族文化——對於噶瑪蘭族的影響是相當深遠的。

5. 新民歌

所謂的「新民歌」是指曲調及歌詞均重新創作的現代噶瑪蘭民歌，例如由潘金榮所創作的〈*qasengat pa ita na kebaran*〉（現代噶瑪蘭人要起來）即是完全新創作的歌謠，曲調結構以 do、mi、sol 的分散和弦為旋律主軸，目前該曲也成為噶瑪蘭人代表其族群的新標誌。（吳榮順撰）參考資料：50, 51, 177, 329, 340, 344, 431, 443-5

ganam

達悟人對舞蹈的稱呼。傳統上達悟人並不將舞蹈視為一種音樂行為。舞蹈在傳統社會由女性擔任，通常在月圓夜晚，由未婚少女舞蹈，主要是為了娛樂，也為吸引異性。近來由於傳統實踐形式的流失，為了技藝的傳播以及傳統文化的發揚，通常是全村婦女共同參與。此外也有由男性舞蹈，象徵力與美的朗島 *勇士舞及椰油精神舞等的出現。傳統女性舞蹈最著名的為 **meyvalacingi* 頭髮舞，又有 **kawalan* 竹竿舞、*meysizosizozo* 交插舞、隊形有如蛇般彎曲前進，並有拍手動作的 *kalowalowaci* 蚯蚓舞等舞蹈。女性舞蹈，邊唱邊跳，均為娛樂性質。而這其中又因頭髮舞的表演有別於其他族群，

最具特殊性，今日已被視為達悟族代表性藝術之一。（呂鈺秀撰）參考資料：194, 308, 413, 467-2, 468-3

高春木

泰雅族音樂創作者〔參見 Halu Yagaw〕。（編輯室）

高賀

（1945.1.1 臺東隆昌）

父親高贏清是隆昌阿美族人，曾擔任省議員等政府公職，母親則是日本人，長兄高巍和是臺灣第一位原住民族將軍。高賀小學時常在教會欣賞聖詩演唱。教會長老因而推薦她到臺北的淡江中學就讀，接受了聲樂啟蒙教育。

1962 年左右，參加救國團主辦的全國歌唱比賽奪得冠軍。隔年考取 ⊕藝專（參見㊁）音樂科，師從申學庸（參見㊁）、劉塞雲（參見㊁）等名師。當時在藝專教授理論作曲的許常惠（參見㊁），得知高賀的原住民身分，就請她到家中演唱阿美族曲進行錄音，然後配上了鋼琴伴奏，完成其 1964 年〈收穫歌〉、〈情歌〉等五首阿美族歌謠的編曲作品。這五首曲子後由高賀演唱，灌錄成唱片《中國民謠第一集臺灣篇》（麗鳴唱片 LMR-1006），樂譜則收錄於許常惠的編曲作品集《臺灣民謠十首》（1966）。

1968 年高賀短暫赴日本的「藝能學院」學習，期間上富士電視臺受訪，與知名女星山口淑子（即李香蘭）會面，受其贈以藝名「李香蘭」，人稱「李香蘭第二」、「高香蘭」，返臺後成為歌廳的知名歌星。不過原本大有機會憑藉專業聲樂訓練的高亢嗓音在臺灣歌壇闖出一番名號的高賀，卻旋即投入婚姻生活，自此不再踏足演藝圈。（孫俊彥撰）

原住民篇

Gao
● 高淑娟
● 高一生
● Gilegilau Pavalius
　（謝水能）
● go'
● 弓琴

高淑娟

馬蘭傳統音樂傳承重要推動與實踐者〔參見 Panay Nakaw na Fakong〕。（編輯室）

高一生

鄒族政治家、教育家，開鄒人近代歌曲創作之先河〔參見 Uyongu Yatauyungana〕。（編輯室）

Gilegilau Pavalius （謝水能）

（1950.1.8 Piuma 舊部落）

排灣族 Vuculj 布曹爾群單管口笛 *pakulalu*、鼻笛 *lalingdjan* 等〔參見 *lalingedan*〕傳統笛類樂器製作、演奏家。

　出生於大武山 Piuma 舊部落，至 1968 年隨族人遷村，舉家移居屏東泰武鄉平和村（Piuma 部落）現址。自幼即深受部落傳統音樂文化薰陶，婚後正式隨妻父鄭尾葉 Tsamak Pavalius 學習排灣族 Vutsul 音樂傳統特有圓形吹口雙管鼻笛，其中一管按音孔有三，另一管則為無指孔的搭配音，以及口笛的吹奏與製作工藝。遵循排灣族口笛與鼻笛音樂傳統，嘗試追求自我個人獨特吹笛音色與旋律創作，強調以豐沛肺活量表現笛音悠長連綿氣息的音色。同時在個人技藝發展生涯間，逐漸再進一步擴張嘗試製作、表演不同形制與指孔數的口笛與鼻笛。音樂的表演也因此從傳統笛音延伸至演奏歌謠旋律，甚至與古調歌謠相互交錯呼應，形成特有表演形式。

　根據當代《文化資產保存法》〔參見● 無形文化資產保存─音樂部分〕，排灣族鼻笛、口笛音樂經 2010 年屏東縣登錄為屏東縣無形文化資產後，再於 2011 年正式被指定為臺灣重要傳統藝術無形文化資產，並由文化部（參見●）公告登錄 Gilegilau Pavalius 謝水能、*Pairang Pavavaljun 許坤仲二位為當代排灣族口笛、鼻笛傳統表演藝術的重要無形文化資產保存者。

自 2012 年開始受文化部文化資產局委託執行 Gilegilau Pavalius 謝水能口、鼻笛傳習計畫，連續培養 Remaljiz Paqaliyus 鄭偉宏、Cugagang Pacekelj 孫漢曄等多位藝生承傳排灣族鼻笛、口笛音樂表演文化以及樂器技藝迄今。（范揚坤撰）

go'

泰雅族馘首笛，有長短之分。笛之材質因地區而異，有些取自桂竹，有些取自箭竹。做法上，利用竹管之一段竹節作為笛身，笛身之正面鑿以四個小圓孔，背面有一半圓形吹孔，有些笛口塞入木塞，形成吹口。吹奏時將笛豎直握，以笛上端斜當口，雙手按於圓孔上。

　長笛與短笛在泰雅社會有著不同功能：長笛稱 *penurahoi*，約長 30 公分，笛口徑約 1 公分，吹奏的音調較短笛低，只限於馘首的勇士於凱旋時或馘首有關的祝宴時吹奏。有些長笛會在笛身刻記號，以表示獵獲人頭的數目，其享有崇高的社會地位；短笛稱 *ngangao*，長 15 至 16 公分，不僅可吹奏馘首音樂曲調，一般青年男子自娛或追求女性時，也吹奏此樂器。（余錦福撰）參考資料：65, 82, 132

go' 的形制及演奏法

弓琴

由於此樂器含在嘴內吹奏，因此早期文獻中，乃與 *口簧琴共用著 *嘴琴（如黃叔璥 *《臺海使槎錄》、唐贊袞《臺陽見聞錄》）或 *口琴（如 *六十七《番社采風圖考》〔參見《番社采風圖》、《番社采風圖考》〕、陳文達《鳳山縣志》）的名稱，而黃叔璥與唐贊袞文獻中，還另有 *突肉的稱呼。

至於早期文獻中弓琴的描述上，不外乎「削竹為弓」（《臺海使槎錄》、《臺陽見聞錄》、《鳳山縣志》）、「銜弓於唇間」（《番社采風圖考》）、「鹻其背」（《臺海使槎錄》、《鳳山縣志》）、「扣於齒」（《臺陽見聞錄》）、「以絲線為絃」（《臺海使槎錄》、《臺陽見聞錄》、《鳳山縣志》）、「爪其絃」（《臺海使槎錄》、《臺陽見聞錄》、《鳳山縣志》）、「以手撥絃」（《番社采風圖考》）等，確立了竹製如弓的琴身，以及以絲為絃，弓含於口中，撥弄絲絃發聲的弓琴樣貌。但對於弓身的彎度、撥絃及含弓的位置，則有較大差異。

據 *呂炳川的研究，除了泰雅族、賽夏族以及達悟族之外，其他族群均有弓琴的出現〔參見 cifuculay datok〕，其中以布農族應用最多（1974: 162）。而含弓之處，以口腔為共鳴腔，透過絃的振動，加以舌位的變化，產生不同的泛音音高。*黑澤隆朝欲以弓琴泛音奏法，證明布農歌謠無半音五聲音階，以推論人類藉樂器學習音階，此也為當時民族音樂學熱切探討的主題「音樂起源論」注入新論點，頗引起各國學者注意。但呂炳川以為，雖然 do、re、mi、sol 音都已出現在布農族的弓琴演奏中，但 la 音卻未如黑澤所言般在布農弓琴中出現，故認為黑澤說法難以成立。（呂鈺秀撰）參考資料：5, 6, 9, 12, 123, 178

Gumecai（許東順）

（1933.3.18 屏東 Paiwan 排灣村—2016.1.11 屏東 Timur 三地村）

排灣族傳統歌謠保存及推動者，漢名許東順，本家名 Pavavaljung，1933 年生於 Paiwan 排灣村，十七歲從 Paiwan 遷移到三地門，到三地門之後隨年長者學習唱歌，後來也到大社村學習歌唱。曾經擔任帝摩爾文化藝術團的歌唱指導，其令人讚賞之歌

曲表現是 *senai nua rakac 一類的男子勇士歌舞，他所演唱的 *paljailjai（排灣族男子表現英勇氣魄的歌），曾經於 1988 年隨 *中華民國山地傳統音樂舞蹈訪問團赴歐演出，1993 年赴挪威國際藝術節以及 1994 年赴法國國際藝術節的歌舞表演中演唱。（周明傑撰）

郭英男

阿美族歌者〔參見 Difang Tuwana〕。（孫俊彥撰）

原住民篇

Halu

● Halu Yagaw（高春木）

● 黑澤隆朝
　（Kurosawa Takatomo）

●《很久沒有敬我了你》

H

Halu Yagaw（高春木）

（1939.8.2 南投仁愛鄉力行村—2003.3.10 南投
仁愛鄉力行村）

泰雅族音樂創作者，漢名高春木，生於南投仁
愛鄉力行村 Malepa 新望洋部落。2003 年因腦
幹出血過世，享壽六十四歲。他並未受過正式
音樂訓練，只因就讀臺中一中高一時（1957）
，罹患肺結核被迫休學，面對病痛的折磨，為
了宣洩內心的苦痛，觸發他創作。qutux ta yaya
（〈同一祖先〉）是他的第一首創作，此曲在臺
中和平鄉梨山村佳陽教會禮拜獻詩時，贏得大
家的回響，從此奠定他創作音樂之興趣。緊接
著即連續創作多首歌謠，其中 sinramat simu
balay（〈我懷念的朋友〉），旋律優美，歌詞充
滿思念之情，可謂當今泰雅族部落無人不曉，
也是最為出名的一首現代創作歌謠。他畢生之
作品共有 20 餘首，至今仍流傳於泰雅族部落。

（余錦福撰）參考資料：377

黑澤隆朝
（Kurosawa Takatomo）

（1895.4.9 日本秋田縣鹿角市—1987.5.20 日本
東京）

第一位針對臺灣原住民音樂的調查及研究，將
之寫成專書的日本民族音樂學者。筆名水田詩
仙、桑田つねし。除了民族音樂學者的身分之
外，也是音樂教育家、童謠作曲家及樂器收藏
家。1916 年自秋田師範學校畢業，1918 年進
入東京音樂學校甲種師範科就讀。在學期間開
始從事童謠創作。曾為川村學園短期大學教
授、早稻田大學及東邦音樂大學兼任講師。師
承*田邊尚雄、山田耕筰。其所撰寫及編著的

音樂教科書、童謠、
唱歌曲集及西洋音樂
教育相關叢書不勝枚
舉。1939 年 2 月 12
日至 6 月 12 日間赴東
南亞進行音樂調查，
足跡遍及越南、馬來
半島及印尼等地，自
此展開民族音樂研究
的生涯。其與臺灣有
著密切關係的是 1943 年來臺進行之調查工作
【參見臺灣民族音樂調查團】。此次調查成果除
發表於日本音樂學界之外，也介紹布農族的音
樂至 1953 年的國際民族音樂學會（I.F.M.C.）
中。1973 年將當時的調查記錄整理寫成專書
*《台湾高砂族の音楽》出版。於 1974 年又將
當時原住民音樂部分的錄音錄製成《高砂族の
音楽》（日本勝利唱片）發行，同年獲得日本
藝術祭唱片部門優秀獎。1978 年出版《音樂起
源論（黑澤學說）》（音樂之友社）一書，可說
是集其探討音階研究的大成。1979 年受中華民
俗藝術基金會邀請，以八十四歲高齡再度訪
臺，在臺期間除了學術交流活動之外，並親至
戰爭時期未能錄音研究的蘭嶼島探訪，認識
*達悟族音樂，於隔年的 1980 年由其女兒陪同
再次訪問臺北及蘭嶼，足見黑澤對臺灣抱持的
感情。黑澤視臺灣原住民音樂為世界至寶，其
對臺灣原住民音樂的調查研究及保存之貢獻備
受肯定。（劉麟玉撰）參考資料：30, 83, 99, 203, 204,
205, 246, 460, 472

《很久沒有敬我了你》

結合現場歌曲演唱、管弦樂演奏與影片播放的
《很久沒有敬我了你》，在以臺灣原住民為主題
的音樂製作中，是目前為止規模最大者，為國
家兩廳院（參見❸）「旗艦計畫」製作之一，
角頭音樂公司擔任共同製作，於 2010 年臺灣
國際藝術節首演。製作團隊包含張四十三、簡
文彬（參見❶）、李欣芸、黎煥雄、吳米森、
鄭捷任、吳昊恩（參見❹）和龍男·以撒克·
凡亞思等人，由簡文彬指揮國家交響樂團（參

見（三））演奏，陳建年（參見四）、紀曉君（參見四）、紀家盈、吳昊恩及「南王姊妹花」等*南王部落卑南族人擔任主要演員及演唱者。《很久》於2010年2月26至28日在國家音樂廳首演，同年11月19-20日在臺東藝文中心演藝廳及12月17日在香港演藝學院演出，2011年3月5至6日於高雄市立美術館及10月1至2日於兩廳院廣場進行戶外演出。2018年11月24至25日，以《眞的，很久沒有敬我了你》爲標題，於高雄衛武營國家藝術文化中心（參見三）戶外劇場演出改編版本。

故事講述一位擔任國家交響樂團音樂總監的漢人，來到臺東卑南族南王部落，被族人歌聲感動，他提議將這些歌聲和管弦樂結合，帶到國家音樂廳演出。在參與部落*大獵祭〔參見mangayaw〕後，男主角被族人接納，終於帶著族人登上國家音樂廳。全劇分成20幕，每一幕包含一首主要歌曲（樂曲），這些歌曲或樂曲都非專爲此劇而創作，角頭唱片音樂總監張四十三表示，此劇並非典型的音樂劇，而是帶有劇情的音樂會。除了部分非原住民歌曲以及阿美族、布農族和魯凱族歌謠外，劇中使用歌曲以卑南族傳統歌謠，以及由*BaLiwakes陸森寶、胡德夫（參見四）、陳建年和吳昊恩等卑南族人的當代音樂創作爲主。觀眾的反應相當熱烈，根據角頭音樂公司資料，首演門票幾乎售罄，並創下觀眾在表演完起立鼓掌半小時的紀錄。學界的反應呈現兩極化，部分學者批評此劇凸顯原住民與漢人之間的權力不平等、西方音樂與*原住民音樂結合造成美學衝突、演出缺乏原住民文化原眞性，部分學者則讚許此劇反映當代原住民眞實面貌，並在演出與社會意義上接合諸多面向。部落族人對於在國家音樂廳表演反應不一，部分族人認爲原住民無須藉著登上國家音樂廳彰顯原住民音樂，部分族人則將登上國家音樂廳舞台視爲榮譽象徵。整體而言，此劇的歷史意義在於建立了原住民音樂在國家音樂廳演出的常規，在此劇演出後，國家兩廳院幾乎在每年的臺灣國際藝術節都會安排由原住民音樂工作者擔綱的節目。（陳俊斌撰）參考資料：107

H

Hu ｜原住民篇

胡德夫 ●
黃貴潮 ●
黃榮泉 ●
huanghuang ●
huni ●

胡德夫

原住民創作歌手，自稱Kimbo（參見四）。（編輯室）

黃貴潮

阿美族文化研究者及音樂創作者〔參見Lifok Dongi'〕。（編輯室）

黃榮泉

泰雅族文化工作者〔參見Masa Tohui〕。（陳鄭港撰）

huanghuang

布農族口簧琴〔參見口簧琴〕。（編輯室）

huni

阿美語指器物發出聲響，引申指樂器的響音。如*mahuni'ay ko singsing*意指「鈴鐺叮噹作響」，*huni'en to datok*指的則是「演奏口簧琴」。*huni*爲南部阿美方言，北、中部阿美使用*suni*一詞。（孫俊彥撰）

I

iahaena

鄒族一種對唱形式。此種形式旋律固定,兩人如對話般歌唱,用詞高雅,常用來讚美別人、吐露心聲、嘲諷老友、敘述史詩、勉勵晚輩或談論事物等,是一種高級的對話形式。一人引唱,另一人應答,但唱的是前者的歌詞,有自由對位的複音。南鄒(今卡那卡那富族與拉阿魯哇族)稱 aiyan。

iahaena 的歌詞有說是來自高雄三民及桃源二地以前所謂的南鄒族群,或也有說是北鄒本身的古謠。在演唱的方式上,是先唱一段序曲 somolosolo,意為「今天我們相聚在一起,我們要好好的聽聽彼此的想法」。序曲唱完後,進入正式歌曲內容。有人則在序曲完後,還會吟誦一段套曲歌詞。歌詞即興,但多習慣性用語,較為生活性,屬相聚之歌和對唱之歌,適合應用在不同場合。對象是同輩的長老或好友,晚輩不可先與長輩對唱。(浦忠勇撰)參考資料:89, 90

icacevung

指屏東牡丹鄉 Kuskus 高士部落的迎祖靈祭。是排灣族中少見在農曆除夕與初二舉辦,且以「迎靈」、「送靈」為完整祭典。高士部落屬於南排灣 Paliljaliljaw 群,是牡丹鄉境內傳統祭儀保存較完整的部落。目前部落只剩下靈媒 Tjuku Qedip 張順枝(1942-)有能力舉辦迎祖靈祭。根據張心柔〈idu lja vuvu 先祖歸來兮──排灣族高士部落迎祖靈祭儀式與音樂研究〉(2022),高士迎祖靈祭可能為南排灣 maljeveq 五年祭之遺存。日治時期 *《番族慣習調查報告書》(1920)記載高士五年祭有「男祭司持祭

竿面北招呼祖靈,靈媒瓢卜詢問祖靈是否到來」的儀式,且此儀式為南排灣 Paliljaliljaw、Tjakuvukuvulj 兩個群體所特有,但此儀式如今僅見於高士迎祖靈祭。

高士迎祖靈祭分為兩天,除夕為迎靈,初二為送靈,兩天儀式皆分為正祭和歌舞祭,舉辦地點主要在部落 qinaljan 祖靈屋。迎祖靈祭的正祭包含靈媒吟唱祭歌、燃煙招請祖靈,男祭司持祭竿呼喚祖靈,以及靈媒以葫蘆占卜,詢問祖靈到來與否,爾後進入祖靈附身的狀態,祖靈藉著靈媒之口給予族人訓示,最後是獻祭品。歌舞祭接在正祭之後,族人們手拉手圍成圓圈,由靈媒領唱,族人和唱,並配合著舞步逆時針方向旋轉。歌舞祭的歌曲共有〈hai hani halja cade 祈福歌〉、〈u ai ya ui ya a e 歡樂舞(一)〉、〈ui saceqalj 歡樂舞(二)〉和〈heya heya 歡樂舞(三)〉。四首歌舞由慢至快,彷彿象徵從與祖靈同在的莊嚴回到了人間的歡樂。(張心柔撰)

ikung

阿美語原意是「彎曲」,為南部阿美複音歌唱的特別術語,作名詞用時指「旋律形狀」,作動詞用則為「即興式地對旋律進行變奏」。

臺東 *馬蘭地區的阿美人解釋,每次演唱時,每位演唱者都必須即興變化旋律,演唱自己的 ikung,所以每個人各有自己的 ikung,彼此都不相同。即便是同一個人演唱同一首歌曲,不同次的演唱,其 ikung 也會不盡相同。這些不同的 ikung,也就是不同的旋律,在演唱時配合在一起,即形成南部阿美歌謠中所謂「自由對位式」的複音現象。換言之,南部阿美歌唱的複音成因,乃是這種稱為 ikung 的即興旋律變奏行為所造成,而不是基於高、低音(*misa'aletic 與 *misalangohngoh)的音域劃分【參見阿美(南)複音歌唱】。因此若是演唱者的即興技巧較佳,演唱人數少也可獲得顯著的複音現象;反之若即興技巧較差,每位演唱者演唱的旋律彼此極為相似,複音現象就會較不明顯。(孫俊彥撰)參考資料:50, 97, 123, 279, 287, 337, 413, 414, 438, 440- I, 442-1, 457, 458, 459, 460, 467-1, 468-2

ilisin

中部阿美族（即海岸與秀姑巒兩群）用語，即漢語中所謂之＊豐年祭，乃是音樂活動最爲豐富的阿美祭儀之一。

中部阿美族豐年祭之舉行時間，從陽曆7月中開始至8月下旬，活動時間依部落而異，短則一、二日，長者可達一週。豐年祭屬部落性祭儀，由男子年齡階級主導儀式進行，祭典活動的大部分段落也於集會所（或今日之活動中心）舉辦。儀式內容主要分迎靈祭、宴靈祭以及送靈祭三大部分。

「迎靈祭」可再細分爲兩個部分，首先是年長男子的 malitapod 迎靈祭，原意爲「祭祀祖靈」，於豐年祭首日入夜後舉行，由年長男子行祭儀並跳＊malikuda' 團體歌舞，婦女、青年以及小孩不得參與。次日夜晚則舉行青年男子的迎靈祭 ifolod，或稱 ka'ifolodan，由青年男子進行 malikuda 團體歌舞，傳統上至翌日清晨方始結束。婦女及小孩可在外圍觀，但仍不得加入舞隊。有些部落會在 ifolod 儀式中舉行成年禮。根據臺東宜灣阿美人＊Lifok Dongi' 黃貴潮的說法，日治時期，日人強迫宜灣阿美人於同一夜舉行 malitapod 及 ifolod，造成今日宜灣部落老人與青年共同參與 ifolod 的情形。在花蓮瑞穗的奇美部落，則只舉行 malitapod 而無 ifolod。

「宴靈祭」稱 pakomodan，花蓮瑞穗奇美部落則稱 pihololan，於「迎靈祭」之後舉行，爲期一至五日，活動通常是在白天，而異於迎靈祭的夜晚舉行。宴靈祭期間，男女老幼皆可參與 malikuda' 團體歌舞的活動，不過在花蓮豐濱的 Cepo' 及 Makuta'ay 港口部落一帶，則仍遵循著該部落的習慣，只有男子舞蹈。一般說來，宴靈祭的祭儀氣氛不若迎靈祭那般濃厚而嚴肅，有些餘興節目也在此期間舉行。例如 pililafangan「招待賓客」，由部落族人與來賓共同歌舞。或是 pakomodan 結束後當晚的 pangalatan「情人之夜」，青年表演各式歌舞，表現自己的才華，然後向眾人道出自己心儀女子的姓名，乃是未婚青年追求伴侶的活動。

pipihayan「送靈祭」，也稱 mipihay，在豐年祭正式儀式部分最後一天的下午舉行，通常是婦女專屬的儀式，由女性參與 malikuda，青年男子則從旁協助服務。迎靈、宴靈與送靈各階段所使用的團體歌舞都稱爲 malikuda，退休的老人坐在場地中央，被跳舞的年輕人所圍繞，舞隊可分數圈，原則上越外圈者其年齡越小。這點與南部 kiluma'an 系統的豐年祭歌舞剛好相反：越裡層年齡越小，而老人圍坐在外觀看。某些歌舞的舞列領頭手持 cokor 領舞杖，用意在象徵權力，防止惡靈引領隊伍。在豐年祭的開始準備階段以及祭典結束之後，族人會進行捕魚的活動，祭典前的捕魚儀式，其名稱依部落而異，祭典後的捕魚則稱爲 pakelang 或 mali'alac。（孫俊彥撰）參考資料：69, 117, 121, 271, 359, 440-Ⅱ, 442-1, 445, 446, 467-1, 467-5, 467-6

inaljaina

排灣族複音歌謠中最常被演唱的歌，有一定的歌唱架構及歌唱方式。整個排灣族領域，複音歌謠只出現在部分地區，而在這些地區的部落中，複音歌謠往往也只佔該部落所有歌謠的一小部分，然而只要有複音歌謠，就必然有 inaljaina 的旋律，此旋律出現率之高可以想見。需提及的是，魯凱族大部分部落也都可以採集到此旋律。inaljaina 雖然在各個部落都發展出些微的變化，但是有些特徵卻不會改變，首先是歌唱架構上，歌曲形式上領唱句、眾唱句、和聲句這樣的結構組合依序進行（見譜），曲調模式上皆以骨幹音爲主體作裝飾，節奏方面因要隨著歌詞改變，所以偏向自由不固定，複音歌謠結構形態則是以典型的反覆低音形式進行。歌唱方式上，因係屬二部並使用持續低音式的歌唱方式，上方聲部由一人歌唱，曲調進行自由，起伏較大，下方聲部則由眾人歌唱，採持續音的方式進行，曲調進行較和緩，上下聲部一動一靜、一高一低、一外顯一內斂，兩者形成對比，聽起來頗令人玩味。歌詞的表達上，因係屬情歌，所以歌詞內容皆圍繞青年男女之間的生活，舉凡戀愛、相思、交往、失戀等等皆是【參見排灣族情歌】。inaljaina 的歌可以更換不同的歌詞，因此它既

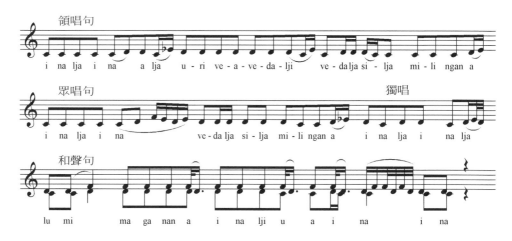

領唱句

i na lja i na a lja u-ri ve-a-ve-da-lji ve-da lja si-lja mi-li ngan a

眾唱句　　　　　　　　　　　　　　　　　　獨唱

i na lja i na ve-da lja si-lja mi-li ngan a i na lja i na lja

和聲句

lu mi ma ga nan a i na lji u a i na i na

譜：*inaljaina* 歌曲形式的結構組合。平和村歌謠，周明傑採譜。

是歌名，也是骨幹，各地的 *inaljaina*，雖然曲調、歌詞及長短都已經改變，但是 *inaljaina* 的稱呼卻不變，這是因爲他們都有相似的骨幹旋律，同樣的歌唱架構及歌唱方式。（周明傑撰）
參考資料：46, 277, 278

inindan sya

達悟人形容聲音旋律高低起伏、抑揚頓挫，及長音時高音有如海浪般的顫動（vibrato），另也指旋律的加花裝飾，兒童口語化則稱 *gilogilowon*。達悟人的音樂審美，認爲一位好的歌者，除了要能創造適切而優美的歌詞，音樂上的要求，就是要有優美的 *inindan sya*。（呂鈺秀撰）參考資料：323

Isaw（林豪勳）

（1949.3.29 臺東南王部落－2006.4.17 臺東）
卑南文化工作者及現代音樂創作者，漢名林豪勳。1976 年 5 月興建自宅時，自二樓墜落，傷及脊椎神經，從此全身癱瘓，只有頭部以上可轉動。後朋友送他一臺電腦，開始用嘴叼竹棒打鍵盤或滑鼠。運用電腦，讓他走進卑南語

及 *南王族譜的世界裡，一字一戶建立卑南族人的歷史。1991 年編輯卑南族字典 5,000 個單字；整理南王部落 260 戶族譜；1992 年整理卑南族古老詩歌與神話故事。此外，熟悉原住民族音樂的他，從 1993 年 5 月開始，取材卑南古調旋律，改編成電腦合成音樂。

1994 年 3 月與陳榮光共同著作之《卑南族神話故事集錦》出版；同年 12 月獲頒殘障人士最高成就的「金毅獎」；接著全臺巡迴多場演出，如「一張嘴的音樂創作世界」、「啄木鳥人」等等，並到各地演講；1995 年獲行政院文化建設委員會（參見 ③）資助獎勵金；2000 年 7 月受邀參加世界原住民日本沖繩音樂祭；8 月應邀參加加拿大國際展覽會中華文化日演出，2006 年 4 月因急性肺炎引發敗血症逝世。

Isaw 運用電腦軟體創作音樂，從 1993 年的第一首作品〈遙遠的傳說〉開始，陸續有 1993 年的改編曲 *〈美麗的稻穗〉與〈我們都是一家人〉；1995 年的改編曲〈最最遙遠的路程〉與〈懷念年祭〉等，最後一首作品爲 1998 年的佛教音樂〈靜思〉。Isaw 出版了兩張電腦音樂專輯 CD，分別是《懷念年祭：一沙鷗的音樂創作世界》（1999）及《ISAO－A Distant Legend》（遙遠的傳說，2001），其中有多首卑南音樂創作與改編曲調，曲中充滿卑南古調旋律，以及改編後運用電腦音樂器與音色創出的新意。
（林清美撰）參考資料：280, 438, 473

J

紀曉君

卑南族女性流行歌手，族名 Samingad〔參見
四〕。（編輯室）

江菊妹

排灣族傳統歌謠保存及推動者〔參見 Qaruai〕。
（編輯室）

救國團團康歌曲

1969 年✚救國團推動青年團康活動，在臺東成
立「知本野營隊」。1973 年知本野營隊由張光
明、林照成、謝堂儀負責推動團康歌謠教唱，
為創造不同的團康風格，請都蘭青年豐英治、
豐月蓮教唱阿美族民謠。由於使用阿美語難以
記憶背誦，野營隊幹部開始將阿美語歌詞改寫
成國語。阿美族的歡迎歌等等相繼被翻譯成國
語版歌謠。1978 年張光明等將歌謠整理出版小
冊子《落山風》，收編✚救國團常用團康歌謠，
並且收錄十餘首著名山地歌〈心上人〉、〈臺東
懷鄉曲〉、〈我們都是一家人〉等等。

二次大戰結束初期，省政府為了推廣教育與
團康活動，組織「省訓團」，其中亦有培育團
康人才組織。知本野營隊的部分幹部受過省訓
團康輔人才訓練，幹部們承襲省訓團康輔組織
訓練模式，採集鄰近山地民謠加以改編創作。
有些歌謠是野營隊員自彈自唱改編，或集體創
作改編改寫。知本野營隊後來加入陽瑞慶、徐
昇明、林志興等新幹部。陽瑞慶將阿美族歌謠
改編成〈野營戰歌〉，成為當時熱門新歌，1981
年左右又有人將〈偶然〉帶入營隊教唱，據聞
這是當時幾個卑南國中女學生自彈自唱的歌
謠。知本野營隊不斷吸收改編新曲，將鄰近原

住民部落傳唱的歌謠，如知本、*南王卑南族
等山地現代歌謠，轉化為✚救國團團康歌曲，
像〈我們都是一家人〉（高飛龍創作）被帶到
各地✚救國團演唱，成為紅極一時的歌謠。

知本野營隊的山地歌有兩種音樂形式，一部
分是將部落的民謠填上國語歌詞（如〈野營戰
歌〉保留部落古調旋律），另外一部分是部落
青年將部落新創編歌謠（如〈心上人〉等）融
入國語及日語流行歌曲風的現代歌謠。除了知
本野營隊之外，像屏東涼山基地的虎嘯戰鬥
營，也吸收不少當地排灣族青年創作的新歌，
如〈涼山情歌〉、〈我該怎麼辦〉等等。這些
歌謠經過參加野營隊的大專青年，輾轉帶回校
園變成社團傳唱的民歌，幾乎 1940 以及 1950
年代出生，參加過✚救國團活動者，都對這些
歌曲留下深刻印象。2000 年前後原住民樂團
「北原山貓」及「動力火車」，都重新翻唱這些
歌謠。〈我們都是一家人〉在 2000 年前後，隨
著臺灣原住民與中國少數民族交流，帶到中國
雲南、蒙古等地，成為聚會迎新送舊活動中的
重要歌曲之一，高飛龍還因為是作曲者被邀請
到雲南表演。知本野營隊在原住民歌謠現代化
詮釋過程，扮演推廣者的角色，將歌謠融入團
康活動，並且在 1980 年代的民歌運動中，將
現代原住民新歌傳播到全臺各地〔參見 四 原住
民流行音樂〕。（江冠明撰）參考資料：42, 333

ka pangaSan

賽夏族臀鈴，或稱背響，為 *paSta'ay a kapatol* 矮靈祭歌中用以製造音效的一種樂器。*ka* 為動詞，*pangaSan* 指臀鈴。此樂器是以布料作可背式狀，加裝數面小鏡子避邪。下端為四層的嘩啷撞擊器，裡面兩層以聲音較脆的箭竹 *boe:oe'* 頂端製成，上面兩層以竹子底部製作，聲音較為厚實。竹子被鋸成數支約 80 公分的小管，每層 12 支，從竹節中連上繩子，繫在原製背式袋下方。製作臀鈴的時間點並沒有限制。

　*黑澤隆朝曾記錄有以槍彈殼製作者，此乃希望族人間不要有戰爭，因而將槍彈殼製作於矮靈祭歌舞時，和平歡樂中會使用的臀鈴之上。現也有以黃銅或不鏽鋼水管代替，並裝上鈴鐺。祭儀活動中 *ka pangaSan* 舞者位於歌唱隊伍後方，之後因參與者眾，於 1980 年代開始，其自成一排隊伍，與歌唱者分隔，列於隊伍外面後方，當舞者抬腿翹臀時，嘩啷器因搖動互相撞擊發出聲音，製造著音效氣氛（圖）。（朱逢祿、呂鈺秀合撰，趙山河增修）參考資料：51, 381

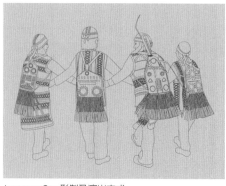

ka pangaSan 形制及演出方式

kakelingan

阿美族銅鑼，乃向漢人買進，今已不再使用。

（孫俊彥撰）參考資料：133

kalamaten

達悟語快唱 *anood* 或 *raod*。此辭彙雖有耆老認為 *kalamaten* 為快唱 anood，*lolobiten* 為快唱 *raod*；也有認為 *kalamaten* 只是快速似歌似唸的吟誦，不注重音樂樂段劃分，純粹為歌者自行練習時所使用的旋律。可以確定的是，*kalamaten* 以較 *anood* 或 *raod* 快的速度歌唱，旋律形態也與二者有所差異。因此可說，*kalamaten* 屬於一種速度概念術語，指稱均為音節式（syllabic）而不拖長音，使音樂顯得較急促的一種唱法。

（呂鈺秀撰）參考資料：308, 411

卡那卡那富族音樂

卡那卡那富族（Kanakanavu）早期被歸類為鄒族的一支，和拉阿魯哇族同被稱為「南鄒」，主要分布於高雄那瑪夏區楠梓仙溪流域（Namasia）兩側，現今大部分居住於達卡努瓦里及瑪雅里。行政院於 2014 年 6 月 26 日承認卡那卡那富族為第 16 族，2022 年 1 月登記卡那卡那富族之人口數約有 391 人。卡那卡那富族的傳統歲時祭儀包括：小米耕作祭儀、米貢祭與河祭。

　文獻中，最早提到卡那卡那富族音樂的是呂炳川，呂炳川在他的《台灣土著族的音樂》（1982）中，收錄了一首〈月令之歌〉。1993 年於兩廳院（參見●）辦理之「台灣原住民族樂舞系列──鄒族篇」，率先將拉阿魯哇族聖貝祭【參見拉阿魯哇族音樂】與卡那卡那富族米貢祭儀搬上國家戲劇院，開啟了卡那卡那富族自身音樂的復振與發展。1999 年高雄縣立文化中心出版《南鄒族民歌》；2001 年●風潮唱片【參見風潮音樂】出版《南部鄒族民歌》，以及 2019 年傳統藝術中心（參見●）的《卡那卡那富族音樂調查計畫結案報告》，都對卡那卡那富族的歌樂進行了詳細的採集與記錄。

　2019 年，傳藝中心的「卡那卡那富族音樂調查計畫」（周明傑主持），調查並記錄了卡那卡

那富族音樂計 25 首，分爲祭典歌謠 4 首、生活歌謠 11 首、童謠 2 首、創作歌謠 8 首。祭典歌謠當中，有三首僅爲唸詞或呼喊，因此在正典當中，唯一的一首祭歌就是〈*cina cuma* 母親父親〉。生活歌謠，族人習慣稱爲「一般的歌謠」，數量最多。另外，創作歌謠數量增加，顯示年輕人對於母語自創新歌的濃厚興趣。從旋律形態上觀察，所有歌謠當中，複音歌樂僅一首，其餘大部分爲齊唱的方式，領唱人唱第一句，大家自然就接著演唱該曲。從音樂互爲影響的角度，在此也觀察到，卡那卡那富族音樂系統自我族群的音樂成分較少，反而直接受到北鄒族，間接受到拉阿魯哇族的影響。因此，卡那卡那富族人對於非母族文化的接納度比拉阿魯哇族要高。（周明傑撰）參考資料：468-9-2

karyag

指達悟族拍手歌會，或拍手歌會中最主要應用的旋律曲調。動詞形態因地區方言差異，有稱 *meykaryag* 或 *mikaryag*，意爲拍手，延伸指舉行拍手歌會。拍手歌會爲達悟族青年男女共同參與的跨夜歌會，舉行時間在新建 *makarang*（高屋，或稱工作房）落成隔日夜晚，或平日捕撈飛魚終了祭之月 *piya vehan* 至飛魚乾終食祭之月 *kaliman* 間月明的夜晚至隔夜天微明，爲早期達悟男女極少數可正式交往相互認識的場所。依據口述歷史，拍手歌會可追溯至 17

世紀中葉，達悟人與菲律賓巴丹島人交往經過中，雙方在巴丹島舉行了拍手歌會；而日本學者 *淺井惠倫在 1923、1928 與 1931 年三次親至蘭嶼的田野調查，也記錄達悟青年口述夜晚聆聽拍手歌會一事，並有片段的錄音保存。

在可舉行拍手歌會期間的天晴夜晚，衆人慢慢聚集於 *makarang* 高屋，主人會準備飲料與食物。歌會開始，通常由男主人起唱後，便可不依性別年齡起唱。拍手歌會應用了 *raod 形式歌詞，由主唱者開始唱頌第一句歌詞，衆人在第一句後段歌詞處加入歌唱，並反覆後段歌詞一至數次；衆唱結束後，在場的任何一位可再起唱，稱 *rawaten 或 *paolin，但歌詞上只複唱第一句歌詞的後段部分，衆唱時也同樣唱頌後段歌詞的全部或片段，並反覆一至數次；而後並以相同模式歌唱第二句歌詞。因此對一段由二句所構成的歌詞，須有四次相同旋律的歌唱，才算完成一曲（見例 1）。

歌唱旋律上，拍手歌會應用了主要在夜晚歌唱的 karyag 以及天微明時開始歌唱的 *peycamarawan 兩種。其中最主要應用的旋律曲調 karyag（見譜），結構上分四部分，第一部分由一位領唱者 *meyvatavata（見例 2A）先行歌唱，音域主要爲大二度上下二音，並可有加入下音之下大二度的音高，偶爾也會加入約低八度之快速裝飾，形成抑揚頓挫；不久進入第二部分（見例 2B），領唱者加入拍手，音樂由散板進入規整的慢板，音域則往上再擴展一

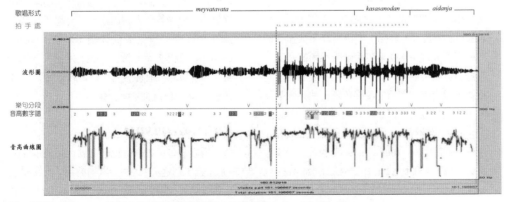

譜：演唱一句 *karyag* 歌詞之波形與音高曲線圖。音樂出處：53，CD 第 1 軌。

例1：一首 karyag 的演唱形式

主唱者（*meyvatavata*）raoden kopalao voko no ayob paciloratodan

創唱　我來　紋路　禮服　定下

複唱者（*paolin*）　voko no ayob paciloratodan

主唱者（*meyvatavata*）paciloratodan o palamowamolonan namen da malagiri

isasalaon kua ko a mapagovigovit sya

定下　　　世代　　我們　前代

穿著　我　織布織得精美

複唱者（*paolin*）isasalaon kua ko a mapagovigovit sya

歌詞大意：我來創唱穿在我身上賜我長壽的精美禮服

例2：拍手歌會中夜晚的歌 *karyag* 之歌唱形式

歌唱形式：獨唱-------　---------眾唱------------------------

段落劃分　A　　　　　B　　　　C　　　　　　D

拍手：　　　　　　　　開始--------------------------停止

達悟名稱：*meyvatavata*　　　*kasasanodan*　　　*aidan jya*

個大二度，構成達悟拍手歌會 karyag 旋律最明顯的特徵；之後爲第三部分，眾人加入歌唱 *kasasanodan*（見例2C）並隨著拍手；最後第四部分爲眾唱但不拍手 *aidan jya*（見例2D）部分，音域則回到大二度。如此四部分結合而成的一段旋律形式，由不同歌者一再反覆帶領，配合不同歌詞，歌唱至天微明。音樂風格上，*karyag* 速度緩慢，歌詞咬字模糊，以聲詞 *e* 起頭並拖長音，旋律上則應用許多快速音群的轉音 *inindan sya* 來裝飾延綿不斷的長音，在達悟人審美觀中，認爲此種充滿裝飾唱法的旋律，帶有男女調情的曖昧色彩。此外眾唱部分，雖然每位歌者旋律走向大同小異，但因不要求眾人起音音高一致，因此音響上形成有如現代音樂的串音（tone-clusters）色彩。（呂鈺秀撰）參考資料：53, 202, 251, 252, 253, 257, 324, 342, 355, 389

kasasanodan

達悟族拍手歌會（*karyag*）中，眾人一起拍手加入歌唱的部分。字義本身爲「共同合作，大家一起來」，此處指大家一起共同歌唱。此辭彙雖爲日常生活用語，但也是用來形容聲響。拍手歌會眾唱部分，由於眾人並不講求音高上的整齊一致，因此雖然眾人所認同的爲同一骨幹旋律，但隨著個人的加花，以及起音音高的差異，形成了類似現代音樂「串音」（tone-clusters）效果的異音聲響。因此達悟人音樂上雖無複音概念，但實際上卻有著複音聲響。（呂鈺秀撰）參考資料：323, 347, 354

katovitovisan

達悟族歌會中大家輪流唱之意。字義本身指「那邊講，這邊講」，用於歌唱則指「大家相互交替輪唱」，也稱 *matovitovis do anood*。達悟 *meyvazey* 落成慶禮歌會中，與會者都依照年

K

kawalan 原
kawalan ●
kazosan ● 住
kero ● 民
khan-tiân ● 篇
kilakil ●

齡長幼輪流歌唱，客人所歌爲稱讚主人之詞，則主人必須回唱，如何及時適切的答禮，便考驗著主人的歌唱能力。katovitovisan 一詞主要表達落成慶禮的熱鬧性，間接顯示家族人口興旺，整個歌會沒有冷場。（呂鈺秀撰）

kawalan

達悟族竹竿舞。眾女子雙手共同抓一根竹竿，配合歌唱的舞蹈。動作包含前後推拉竹竿、左右跳躍（kawalan），持竹竿左右刺去（mano-manokzos）等動作。刺去動作，是爲了驅趕鬼魂，並增添娛樂效果。音樂旋律由大二度全音所構成〔參見 ganam〕。（呂鈺秀撰）

kazosan

達悟人山上伐木時所吟誦的旋律曲調。kazosan 爲專門指稱此旋律之用詞。山上砍伐木材多爲造屋或造船，在鐵尚未傳入之前，只能拿較爲堅硬的石頭砸砍樹木，因此砍伐木材是非常艱辛的工作。唱歌是爲了驅趕工作的疲勞，並希望山中鬼怪能加以幫忙。因此只要在工作時歌唱此旋律，則造船或造屋完成後必定要舉辦 *meyvazey 落成慶禮，以落成時的盛禮，感謝山中鬼怪。旋律同海上大船捕魚豐收歸航用力划槳的旋律 *vaci，另 Iraraley 朗島部落也有稱海上大船捕魚豐收歸航用力划槳所唱旋律爲 kazosan。（呂鈺秀撰）

kero

阿美語指「舞蹈」，makero 爲動詞。阿美族人的傳統歌舞文化，是舞必有歌，但歌不一定伴著舞。阿美族的舞蹈大致分三個系統。一、宴會、飲酒、迎賓等娛樂場合所用的舞，可單人跳，亦可成一群體，舞者彼此之間不牽手，傳統舞步通常是左右輪流搖擺踏步甩手。二、*豐年祭的團體歌舞 *malikuda，群眾牽手圍成圓或成列，依一定的方向、規則旋轉踏步。三、巫師祭儀所使用的舞蹈，也有固定的舞步，且由於巫師有各自對應的神靈，因此跳舞時彼此也不牽手。（孫俊彥撰）

khan-tiân

傳統上，邵族人以漢音 khan-tiân（牽田）稱呼 *shmayla 牽田儀式。「牽田」是平埔族稱呼，在平埔族的部落中有時會以「*牽曲」、「作戲」等來稱呼年祭儀式的歷程，在中部地區，以鄰近邵族部落的埔里盆地中之巴宰族儀式最盛大〔參見巴宰族音樂〕，兩個社群也經常保持友好關係，部落中舉行慶典，都會相互邀請對方，因此邵族是否沿用平埔族的「牽田」一詞來指稱 shmayla 儀式，從現有文獻史料中仍不得而知，但從語彙的互用來看，兩者實有深切的關連，目前，邵族人已多使用 shmayla 而較少使用「khan-tiân」（牽田）一詞稱呼年祭儀式。（魏心怡撰）參考資料：9, 46, 349

kilakil

賽夏族 *paSta'ay 矮靈祭所使用的舞帽，或稱祭帽、肩旗。矮靈祭時，歌舞會場能見數人肩頂祭帽，穿梭於會場間，祭帽中有鈴鐺，跑步抖動祭帽時則能聽聞叮噹聲，祭帽聲與 *kapangaSan 臀鈴聲在會場中，配合歌謠節奏，製

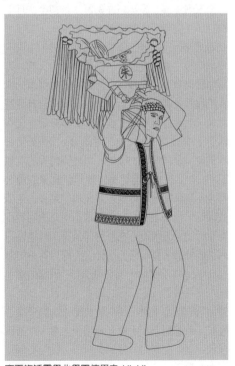

賽夏族矮靈祭北祭團使用之 kilakil

造了音效的氣氛。

舞帽本身可分兩種，一種呈圓弧形，日治時期以樹枝束起，直接戴在頭上，之後因為裝飾與重量漸增，改扛在肩上，新竹五峰鄉北祭團使用之。另一種為長橢圓形，又稱神傘或月光旗，下端為長手把，壓在肩前以固定之，苗栗南庄鄉的南祭團使用此種形式。北祭團圓弧形舞帽象徵龍頭，南祭團長橢圓形舞帽象徵龍尾。南祭團舞帽無固定數目限制，但以姓氏為單位，鼓勵各家族製作。北祭團有明確的製作家族與數目：趙姓二個；朱姓二個；高姓一個；夏、錢、詹姓合製一個，另趙家還可再製作一個形制如南祭團的舞帽。而在群體聚集的祭場出現，則展現著族群間的團結與融合。（朱逢祿、呂鈺秀合撰，趙山河增修）參考資料：176, 381

kiluma'an

南部阿美族（臺東之臺東市、卑南鄉及東河鄉一帶阿美族聚落）之用語，即漢語中所謂之*豐年祭，乃是音樂活動最為豐富的阿美祭儀之一。

南部阿美族之豐年祭在陽曆 7 月初至 7 月中舉行，活動時間依部落而異，短則一、二日，長者可達一週。豐年祭屬部落性祭儀，由男子年齡階級主導儀式進行，祭典活動的大部分段落也於集會所（或今日之活動中心）舉辦。儀式的程序及細節部落不盡相同，但皆有團體歌舞、海邊捕魚以及家族或年齡階級聚會這些活動。祭典第一天早上，青年男子聚集於集會所跳舞，象徵祭典的開始。這種團體性的歌舞稱*malikuda，乃是阿美族豐年祭歌舞的最大特色。捕魚常是阿美族各類祭典的最後一個儀式段落，稱pakelang，用以象徵由祭典回到日常生活的過渡階段。在都蘭部落等東河地區的阿美族社群，豐年祭的最後一天即以捕魚的海祭mikesi作為壓軸。而在臺東市*馬蘭地區，mikesi發展為長達三日的儀式，並且成為當地豐年祭的核心主體。捕魚儀式結束，男子換著盛裝，戴著配刀，手舉五彩顏色的傘，以踏跳步伐（但不配歌曲）回到集會所，接受長老及婦女的喝采。馬蘭地區的海祭之後，青年男女於集會所跳團體歌舞malikuda，為期數日。

豐年祭期間除祭儀性的段落外，也有許多以社交功能為主的儀式，而且同樣含有豐富的歌舞活動。例如在馬蘭地區，男子年齡階層執行海祭期間，婦女會以家族為組織，帶著飯菜到海邊，並以歌舞慰勞男子，稱為*pawusa，使用的則是一般日常場合的娛樂性歌舞。海祭之後，年齡階層成員與親友陸續到喪家慰問，稱為micohong，此時歌唱活動仍是不可或缺的，但歡樂意味的舞蹈就不被允許了。而以部落各個社會組織團體為單位的歌舞競賽中，除了演出傳統的歌舞外，亦不乏創新的阿美族歌曲舞蹈，甚至是國語流行歌壇中的歌曲，充分表現出阿美人的音樂才能。（孫俊彥撰）參考資料：116, 117, 287, 295, 383, 413, 440-II, 442-1, 458, 460, 467-1

kokang

阿美族木琴類樂器，以四根樹枝做柱，相連固定後用籐或繩懸掛三至五根不等的圓柱型琴木平行排列，琴木的材質或木或竹，花蓮瑞穗奇美部落另有以不同硬度的竹、木混合的kokang，根據*黑澤隆朝的記錄，這種竹木混合的kokang也曾存在於卑南阿美群。演奏時以兩手各持一根棒子敲打琴木做聲，可置於旱田中驅趕鳥及害蟲，亦可用於伴奏歌曲。

又南部阿美有一種稱為kakeng的趕鳥器具，將數十公分長的竹子剖開部分，以雙手各持一根互擊等方式發聲，也稱pa'pa或pakpak等。（孫俊彥撰）參考資料：70, 118, 123, 178, 214

kongu

木鼓，泰雅族樂器。原為傳統織布機具之迴線桶kongu，主要是以梧桐木、梓木等材料製成，後來也被用為泰雅族歌舞中的主要節奏樂器。昔日木鼓多用於年節祭儀活動、紛爭報警或歡迎獵手歸來的信號，現在多用於歌舞娛樂。藉由強烈的節奏配合歌謠舞蹈，用為歌舞助興敲擊之樂器。木鼓選用木質堅硬的粗樹製成，大者約長 180 公分、粗 60 公分，重達 2、30 公斤。鼓身開中間窄、兩頭寬的音槽及方形音窗，鼓身依挖鑿木頭厚薄的不同發出不同音

響。常由一至二人持木棰擊奏。（余錦福撰）參考
資料：132, 144

口簧琴

臺灣原住民樂器的一種。除了達悟族以外，各
族群均有使用，這也是南島語族族群特徵之
一。早期因見其放於嘴前吹奏，因此文獻也稱
此樂器爲*嘴琴或*口琴。此樂器在明朝陳第
《東番記》；清朝郁永河《裨海紀遊》；黃叔
璥《臺海使槎錄》；*六十七*《番社采風圖》、
《番社采風圖考》等文獻，均已出現，由此不
但可見此樂器歷史之久遠，且今日平埔族也曾
應用此樂器。

在原住民不同族群中，有各自的稱呼，而即
使同一族群，也有因地域、形制等的不同，而
有些微差異的稱法。*黑澤隆朝從樂器名稱發
音上，將其歸納爲十二類（1973: 338-340）。
除了第十二類是無法歸入特定發音的個別稱呼
外，如果將其轉換成今日拼法，則黑澤的第一
類爲泰雅的 *lubuw、第二類爲布農的 pishuang-
huang、第四類爲排灣的 *barubaru、第六類爲
北鄒的 yubuhu、第八類爲花蓮阿美的 *tivtiv、
第九類爲臺東阿美的 *datok、第十一類爲排灣
的 *ljaljuveran。此外，黑澤尚記載了第七類的
拉阿魯哇トガトガ（togatoga），以及第十類的
布農多簧口簧琴ブリンカウ（burinkau）。

而賽夏（黑澤第三類）與卑南（黑澤第五類）
口簧琴，在當時已少見，今日更已絕跡。由於
賽夏人與泰雅人混居，賽夏人的口簧琴可能是
在此種情況下傳入（黑澤隆朝，1978: 312），
因此並無根深而長遠的傳統，此外，賽夏族人
會將口簧琴與獵首首級共同掛於竹枝之上，獵
首習俗廢止後，口簧琴則已無他用。至於卑南
口簧琴，據林志興 2001 年的報告指出「……
已經不存在，或只存在在調查當時的人們記憶
之中，對當代卑南族人而言，好似失聯的傳統」
（林志興，2002：80）。

原住民口簧琴在材質上，琴臺與簧片均可有
竹、金屬或骨等幾種。琴臺與簧片雖也有同體
（指利用相同材質並一體成形），但仍以異體的
竹臺金屬簧較爲常見。另除泰雅族，其他族群

主要爲一簧，而泰雅族的多簧口簧琴——從一
至七簧，今仍演奏一至五簧，則在世界也數少
見，三簧以上更屬世界所獨有。

演奏方式上，原住民口簧琴爲扯動式，琴臺
兩邊均有細繩，演奏時一手纏繞其中一端繩
子，一手扯動另一端繩子，振動簧片發出根
音，並利用口腔內的舌位變化增強個別泛音音
高。這是以拉扯間接振動簧片方式，不似歐洲
的彈撥式口簧琴，直接彈撥舌簧。音樂上，布
農族口簧琴重泛音表現，因此扯動速度較緩，
而泰雅族口簧琴重節奏律動，因此扯動速度較
急，後者也爲舞蹈伴奏。

至於社會功能上，據*呂炳川的歸納，除少
數限制，則此樂器演奏是不分男女老少，室內
戶外，白天晚上，用途可爲信號傳達、娛樂、
求偶、慶典婚宴、舞蹈（泰雅族）、悲傷解悶、
獵首完畢、單身男女相互呼叫之時等（1974）。
至於 *黑澤隆朝對於泰雅族口簧琴舞蹈，則描
述有立舞、坐舞、圍圓圈之舞、拳舞、腰舞、
耳舞等六種形式（1973）。

口簧琴的製作工藝，在 1970 年代，曾因原
住民音樂文化不受重視，而有消失之虞，但
1990 年代開始有例如泰雅人 Yawi Nomin（江
明清）等在口簧琴製作及演奏上大力的推廣。
21 世紀的今日，原住民泰雅、太魯閣與布農三
族，尚可見到口簧琴廣泛的應用，至於其他族
群，則已極少，甚至不再使用此樂器了。（呂鈺
秀撰）參考資料：123, 178, 318, 334, 358, 467-8

口琴

一、指西方多簧自由振動氣鳴樂器 harmonica。
日治初期，西方音樂進入臺灣，此時隨之而來
的西方口琴價格便宜，體積嬌小，攜帶方便，
學習起來也不困難，而成爲許多西方音樂學習
者的入門樂器。由於學習者眾多，許多地方甚
至還有相關社團的成立。此外，在日治末期至
國府初期，許多原住民社會也有以口琴代替口
簧琴的趨勢。

二、早期文獻對原住民 *口簧琴的另一個稱
呼。（呂鈺秀撰）

原住民篇

ku'edaway
● *ku'edaway a radiw*

ku'edaway a radiw

阿美語指「長歌」，也可簡稱爲 *ku'edaway*，字
根 *ku'edaw* 之原意即「長」。1943 年 *黑澤隆
朝在臺東 *馬蘭部落進行調查時即記錄了這個
用語以及一首長歌的錄音及採譜。馬蘭地區現
流傳有三首長歌，「長歌」名稱之由來有多種
說法，一說是樂曲的長度比其他歌曲要來得
長，或說是歌曲難度較高，需要較長的氣來演
唱。以往集會所制度仍存在時，長歌是長老們
日常閒暇無事或 *豐年祭期間，在集會所飲酒
作樂所唱的歌，是以在文獻中常被稱爲「老人
飲酒歌」、「老人相聚歌」、「*飲酒歡樂歌」、
「豐年祭歌」等。原有的集會所制度廢除後，
這幾首長歌也漸漸爲一般大眾所傳唱，而不再
僅限於男性長者。馬蘭部所稱的這三首長
歌，也普遍流傳於臺東各地的阿美族部落，但
不一定稱爲長歌，根據阿美人的說法，這幾首
歌乃是古人所傳下來的歌曲，擁有悠久歷史，
爲阿美文化的代表之一。

　　1996 年亞特蘭大奧運會中被引用於廣告配樂
的阿美族歌曲，即馬蘭阿美人所稱的 *sakatusa
ku'edaway a radiw*（第二首長歌）〔參見亞特蘭
大奧運會事件〕，受此事影響馬蘭人將「第二
首長歌」稱爲 *奧運歌，久而久之「奧運歌」
這個標題，也用在其他兩首「長歌」上，慢慢
已有成爲 *ku'edaway* 一語之同義詞的趨勢。（孫
俊彥撰）參考資料：123, 287, 438, 440-I, 442-1, 457, 458,
459, 460, 467-1, 468-2

程順暢」的歌樂功能。第四,拉阿魯哇族歌謠中,描述的事物幾乎都與傳統生活息息相關,歌謠反映出族人傳統生活的樣貌。第五,創作歌謠增加,顯見族人在歌謠的改編與變化上有越來越多的想法。(周明傑撰)參考資料:468-9-1,470-XIII

lakacaw

阿美族一個具有多層意義的字彙。第一種意義是指節慶時(包括婚禮、房屋落成禮、日常親友互訪等)歡娛氣氛下的各種歌舞,男女皆可參與,且舞蹈中並不牽手(圖),與*豐年祭中以男子年齡階級為主體,舞列牽手成圓形或螺旋形的 *malikuda 團體歌舞相對。第二種意義是泛指迎賓或送客時所使用的歌舞。第三種意義是用做某一特定歌曲的標題,而這首歌經常用於迎賓送客的場合,但演唱這首歌曲並不一定伴隨著舞蹈。(孫俊彥撰)參考資料:123, 268-2, 279, 287, 413, 440-I

阿美節慶歡娛的歌舞

lalingedan

排灣族雙管笛類樂器稱呼。可以鼻或口吹奏,二者構造上略有差異。傳說有對兄弟,感情親密。父母吩咐他們到山溪捉魚,傍晚兄弟歸來,拿出許多魚獲及野食。父母鼓勵兄弟出去走走。夜深二人返家,哥哥問父母有晚餐否?母親說在桌上,分別二份。二人同時享用,哥哥發現自己 *qavai* 年糕裡是 *qauzun* 蟑螂,弟弟 *qavai* 卻極美味,哥哥傷心遭不平待遇,便到山上流淚吹笛。而後情同手足的兄弟一起離

拉阿魯哇族音樂

拉阿魯哇族(Hla'alua)是 2014 年官方認定的第 15 個臺灣原住民族。拉阿魯哇族早期被歸類為鄒族的一支,和卡那卡那富族合稱為「南鄒」,2014 年正名為拉阿魯哇族,主要分布於現今高雄市桃源區,現存有三個部落,分別為 Paiciana 排剪社、Vilanganɨ 美壠社、Hlihlala 雁爾社,另有部分族人居住於那瑪夏區瑪雅里一帶,稱作 Na'vɨana 那爾瓦社。

拉阿魯哇族的音樂,很早以前就受到學者們的注意。1960、1970 年代,*呂炳川即到過高雄縣境的拉阿魯哇族做音樂調查,並在他的著作中記錄了三首歌謠。此後,高雄縣立文化中心、風潮有聲出版公司【參見風潮音樂】、吳榮順(參見●)、李壬癸等,在歌謠、祭詞、傳說故事等領域上,都做了深入的訪談與錄音。2019 年 9 月,高雄市拉阿魯哇文教協進會團員,到臺灣音樂館(參見●)做聖貝祭祭典與祭歌完整的展演【參見 *miatugusu*】,展演後隨即出版了拉阿魯哇族歌謠的有聲書。

根據以往學者的調查資料,以及周明傑於 2019 年所做的歌謠錄音,可歸納出拉阿魯哇族音樂的幾個特徵。第一,拉阿魯哇族的音樂系統中,並沒有使用樂器,因此對於拉阿魯哇族人來說,音樂就是 *sahli* 歌曲。第二,2019 年的調查,歌謠的內容分成四類:祭歌、童謠、生活歌謠與創作歌謠(以往的分類為祭歌、童謠與對歌),其中聖貝祭歌謠數量佔所有歌謠數量一半,足見族人對於聖貝祭以及祭儀歌曲重視的程度。第三,聖貝祭祭歌演唱與祭典過程緊密連結,祭歌在整個祭典的過程中,發揮了「建立祭典嚴肅性」以及「祭典流

家，走了段長路，到達山頂，二人坐下休息，便變成二座人頭山。

傳說中哥哥悲傷時吹笛，當時吹奏的可能只是單管縱笛，是想藉此樂器抒解心中之悲戚。族人為紀念二位兄弟之感情親密，便使單管為雙管，發出的音樂不再孤單。老人認為：「雙管二根竹子一組，象徵人與人之間情感交流、彼此信任、依賴，其中意涵彼此相愛，永不分離。」

一、構造

笛身是由風乾的竹子 *ljumailjumai* 製成。構造上不同對的笛子相互之間長短不齊，粗細不一致，笛孔不一。但基本上鼻吹比口吹者略粗，直徑約 2.3-2.5 公分。長度上，應選擇直而長者，鼻吹笛約 48-50 公分。*黑澤隆朝的調查，有 40-60 公分；而口吹笛約 45 公分，黑澤隆朝的調查，則從 22-46 公分均有。

指孔部分，鼻吹笛最多六孔，最少三孔，以三孔較普遍，而口吹笛最多八孔，以五孔較普遍。管身右邊無指孔，左邊有指孔。口吹者指孔間距離約 2.5 公分，大小約 0.6-0.7 公分。

口吹笛背面上端有四角形洞口，為發音孔，就是氣流之處。從笛頭部分測量，約 1.8-1.9 公分寬。發音孔測定後，鑽四角形洞口。洞口約為 0.5 公分等邊形。無指孔管也仍有發音孔。至於鼻笛與口吹笛子最大差異在吹口。鼻笛因取材時頂端為竹節，因此在剖面上鑽約 0.5-0.6 公分洞口即可。而笛尾可為開口或閉口，當其為閉口，則開孔約 1.7-1.9 公分。至於口吹笛之吹口處有一塊頂塞。頂塞由木製成，長寬各約 1.9 公分，以乾燥者為主。任何的木頭越硬越好。製成八分半圓木塞，裝進笛頭之處，直至吻合為止。至於底部，則同鼻笛。（圖）

二、紋樣

笛身外觀所雕刻紋樣，據老人說：「因階級制度，除了頭目准許在笛上加任何裝飾之外，其他人無這種特權。」因此排灣族的雕刻藝術在本質上可說是貴族階級制度下的產物，也是僅屬於貴族階級的一種工藝。然而現代排灣族社會中，雕刻不再是貴族特權，階級制度漸趨沒落，排灣人為發揚其藝術文化，在任何物品

皆雕刻裝飾以維護傳統精神。現今笛上所雕刻的紋樣，不再具特殊意義，而其雕刻意義之可能性，有為懷念過去的豐功日子；炫耀自族裡在藝術上之輝煌成就；表現自身雕刻技巧；取悅有興趣與欣賞者；美觀等目的。

至於為了使自己的笛子與眾不同，並為保護管笛免受損壞，在裝飾上會加入可保護的鐵、膠之類的東西。尤其在笛頭、笛尾、指孔外表，看起來整體更為鮮豔精緻而美麗。

三、演奏

鼻吹者之奏姿有坐、站、蹲三種，以坐與站較常被使用；口吹者之奏姿有坐與站二種，但坐姿較普遍，演奏者覺得坐著演奏較容易把心中的真情流露出來。

握持方式，左手在上或右手在上均可，並無固定方式。用指腹部分按全孔。吹奏時，口吹部分，應吹出「wu」音。而鼻吹部分，嘴巴不宜張開；除了換氣才張嘴。為了保持氣的流長，在第一個音送出去時，用「嗯」震動。呈現出的音樂，類似蟬鳴聲。吹奏時，必須保持音之流暢。老人說：「以往吹奏鼻笛時，在一首曲子中，最多換三次氣。吹出的氣越長越好，更能將心事表達出來。」

四、功能

鼻吹笛與口吹笛均有為結婚慶典歡樂之物、男女戀愛之物、男子思念與自娛之物等功能，除此之外，鼻笛還有特別的功能：在村裡若有人過世（剛過世），通常群社中的頭目都會使用雙管 *鼻笛去 ljemavelja 安慰家屬。用笛聲替代人之哭聲，也表示同傷悲之意（尤其是笛聲的抖音）。報導人說：「笛聲與人之哭聲是同樣的。」藉此樂器使家屬得到安慰，達到人與人之間互動關心的目的。此外族中耆老也認為，鼻笛音色遠比縱笛淒美，低沉深遠，能奏出輕柔婉轉的聲音。

五、吹奏者

現今排灣族雙管縱笛演奏者有如 Raval 系統排灣大社村的 *Pairang Pavavaljun 許坤仲、德文村的劉惠紅；Butsul 系統北部排灣筏灣村的金賢仁。鼻笛演奏者，現今尚有 Butsul 系統北部排灣涼山村的李秀吉、北葉村的陳明光、筏

雙管鼻吹及雙管口吹 lalingedan 形制圖

灣村的金賢仁、平和村的鄭尾葉與 *Gilegilau
Pavalius 謝水能。至於南部排灣東源村的少妮
瑤・久分勒分則二者兼備。（少妮瑤・久分勒分撰）

參考資料：23, 41, 92, 96, 123, 167, 178, 196

老人飲酒歌

馬蘭阿美著名傳統歌謠〔參見飲酒歡樂歌〕。
（編輯室）

Lifok Dongi'（黃貴潮）

（1932.3.8 臺東成功—2019.4.7 臺東）

阿美族文化研究者及音樂創作者，漢名黃貴
潮，出生於臺東縣成功鎮的 Sa'aniwan 宜灣部
落。就讀公學校時，受級任老師森寶一郎（即
卑南族音樂家 *BaLiwakes 陸森寶）啓蒙而喜
愛音樂。十二歲時患病而失去腿部行動機能，

右耳失聰，臥病在
床近十年。此間自
修讀書學習漢語、
日語以及西洋樂器
的演奏，並在舅父
Kata' 的教導下製
作阿美族傳統 *口
簧琴（*datok），同
時養成勤於書寫創
作以及記錄生活點
滴的習性。

離開病榻後，Lifok Dongi' 黃貴潮開始在家鄉
擔任天主教傳教師（1959-1973）。1967 至 1971
年間，在 *鈴鈴唱片、*心心唱片等以族語本名
音譯「李復」、「綠斧固」爲名，參與製作許多
原住民當代歌曲唱片。鑑於當時部分阿美歌曲

涵義較負面，他也創作許多以積極樂觀爲旨的阿美語歌曲，著名者有〈阿美頌〉、〈良夜星光〉等，深爲族人喜愛。1972 年母親病逝，因此辭去傳教工作，到臺北以紡織技工維生，因而獲得日本學者馬淵悟的推薦，到中央研究院民族學研究所擔任研究助理（1984-1990）。後來也服務於交通部觀光局東部海岸國家風景區管理處（1990-1997），並曾任國家文化藝術基金會（參見❸）董事（1995-1998）。其口簧琴獨奏專輯〈水晶出版，1994），獲順益臺灣原住民博物館出版佳作獎。他能以日語、阿美語及國語寫作，著作豐富，包括：〈漫談阿美族的口琴 Datok〉（1988）、《宜灣阿美族三個儀式活動記錄》（1989）、《豐年祭之旅》（1994）、《阿美族傳統文化》（1998）、《阿美族兒歌之旅》（1998）、《遲我十年：Lifok 生活日記 1951-1972 第一集》（2000）及《伊那 Ina 我的太陽：媽媽 Dongi 傳記》（2005）等。2014 年獲臺東大學授予名譽文學博士學位。2019 年 4 月 7 日因呼吸器官瀰漫性細胞淋巴癌，病逝於臺東馬偕醫院。

終其一生記錄、蒐集、整理有關東海岸、縱谷區阿美族的語言、祭儀、樂舞、文化、風俗、歷史等材料，被視爲是阿美族文化的活字典。其著作影響並造就無數研究原住民的人類學者、語言學者、音樂學者，可以說是一個快樂地活在自己的文化中，又能慷慨貢獻所學的民間學者。這樣的人格特質與生命力，堪稱人間典範。（孫俊彥撰、羅福慶增修）參考資料：120

里漏

阿美語稱 Lidaw，阿美族社名，現屬花蓮吉安東昌村，有村民約 4,800 人。光緒 18 年（1892），胡傳編《臺東州采訪修志冊》中記載了南勢阿美七社，其中的「里留社」指的就是里漏社。由於該地靠近七腳川溪（今吉安溪）出海口花蓮港（今南濱），是當時乘船來花蓮的泊岸處，1937 年日人取「乘舟靠岸」之意，改稱「舟津」。1948 年改稱「化仁」，但阿美族仍沿用「里漏」。如以族中年齡階層名稱推算，此部落至少有兩百六十多年之歷史。

里漏社早期因有著許多巫師，因此傳統祭儀

保留完整。今日雖屬都會郊區部落，仍有許多傳統信仰活動持續進行。對於傳統的堅持，讓西方宗教難以進入此部落。而至今仍舉行的許多傳統活動中，包括配合部落農事所舉行的相關祭儀，其有固定性與不固定性，私人性與部落性的區別。其中固定性的例如每年 10 月份舉辦的 *mirecuk 巫師祭，此爲專屬祭師的活動；而每兩年舉行一次的 *talatuas 祖靈祭，則屬部落性祭儀活動。至於不固定性的祭儀活動，有例如私人性，爲嚴重疾病患者祛病的 misalemet 除穢祭；或不固定性，屬於部落的 pacidal 祈晴祭及 pawurat 祈雨祭等。據統計，部落至今仍有約 30 個歲時祭儀持續舉行。（巴奈・母路撰）參考資料：13, 24, 162, 281

林阿雙

（1902 埔里牛眠山－1999.9.21 埔里牛眠山）巴宰族最富個人特色的 *ai-yan 傳唱者之一。祖父爲漢人，祖母屬巴宰族 Kahabu 語系，母親則爲客家人。九二一大地震（1999）中林阿雙以九十九歲高齡去世，是當時埔里地區能以母語演唱 ai-yan 者之中最年長者。她曾形容 ai-yan 是「過年牽曲時用番仔話唱，彎彎曲曲」。「彎彎曲曲」是曲調加許多裝飾音形成的，它是巴宰族傳統歌謠唱法的特點之一。林阿雙最爲人所熟知的一曲 ai-yan 是〈後母苦毒前人子〉。這是她少女時期與女伴們捲菸葉工作所習得，並強調：「也可以在過年時唱。」這首 ai-yan 使用巴宰語，以應答方式代表父子兩個角色。歌詞描述父親再婚後，兒子受了些委屈，但爲顧全大局，兒子願意單獨出門，找尋水源，另行闢地開墾維生。後來，他幸運地遇到一對欣賞他的夫婦，招贅爲婿。他的父親在牽掛中找到他，看到他辛勤與幸福的生活，才又放心離去。因爲這一對父子間的親情對話很像漢人戲曲中「後母苦毒前人子」的情節，埔里地區的人特稱之爲〈後母苦毒前人子〉。實際上，它也反映平埔族人拓墾與「招贅」的習俗。林阿雙所唱的 ai-yan 比起他人有更多裝飾音，而且裝飾音每一次都有變化，乍聽之下，有如變奏曲。演唱時使用的速度慢，接近文獻

記載中形容的「曼聲」風格，頗具古老性。(溫秋菊撰) 參考資料：188, 249, 443-6

林道生

（1934.7.21 彰化）
作曲家、民族音樂學者、原住民文學作家。
1940 年遷居花蓮，小學接受日本教育。臺灣省立花蓮師範學校第一屆學生，1951 年畢業後擔任母校明禮國小教師。跟留學日本習佛的師父學習日文，以便從
日文書籍學習音樂理論。作曲多在來臺北時向沈錦堂請益，靠自己努力苦讀，不停地創作。

自十七歲擔任小學教師到六十五歲大學教授退休，曾任玉山神學院音樂系主任，亞洲作曲家聯盟（參見❷）中華民國總會理監事，東華大學（參見❸）與慈濟大學醫學暨人文社會學院兼任副教授，講授「原住民文學」、「台灣鄉土音樂」等課程。獲花蓮文化薪傳獎特別貢獻獎及多個學會頒發的榮譽獎章。經常到臺灣各族原住民部落及菲律賓從事采風，也曾與錢善華（參見❶）合作，參與國科會相關原住民音樂研究計畫，擔任共同主持人，並發表多篇原住民音樂研究學術論文。作品創作以原住民相關題材為主。

除早期創作的獨唱、合唱曲外，1973 年加入亞洲作曲家聯盟後，陸續創作鋼琴、室內樂、協奏曲、交響詩等器樂作品，作品風格涵蓋從傳統到現代，共數百首〔參見原住民合唱曲創作〕。大型主要代表作品有《小鬼湖之戀交響詩》（2014）、《馬蘭姑娘鋼琴協奏曲》（2010）、《太魯閣交響詩》（2008）等。編撰出版《阿美族民謠 100 首》（1995）、《原住民神話・故事全集（1~5）》（2001~4）等原住民歌謠、神話、故事等書籍共 30 餘冊。

林豪勳

卑南文化工作者及電腦音樂創作者〔參見Isaw〕。

（林映臻撰）

林明福

泰雅族 lmuhuw〔參見 qwas lmuhuw〕史詩吟唱重要保存者〔參見 Watan Tanga〕。(編輯室)

林清美

卑南文化工作者〔參見 Akawyan Pakawyan〕。
(編輯室)

林信來

阿美族音樂研究、保存與發揚者，原住民合唱歌曲創作者〔參見 Calaw Mayaw〕。

林班歌

1950-1970 年代，林務局招聘許多布農、排灣、卑南、泰雅等族群青年到深山從事種樹與整理工作。每次上山時間長達半至一個月，山區不供電，夜間沒有其他休閒活動，聊天唱歌成為這些林班工作隊員調劑身心的活動。一把吉他、*口琴都可以成為帶動活動的樂器，加上當時流行的國語歌曲及各族民謠，慢慢混雜成為一種新的歌謠文化。混雜著原住民母語和國語的歌曲，逐漸在林班工作間傳唱開來，許多年輕人將歌謠帶回部落，並稱其為林班歌。這些歌謠後來融入部落，不斷被傳唱、翻唱或改編。❸救國團知本野營隊在採集歌謠時，改稱這些林班歌為*山地歌〔參見救國團團康歌曲〕。

（江冠明撰）參考資料：42, 432

鈴

鈴是除達悟族之外，所有臺灣原住民種族都使用的樂器，使用率僅次於*口簧琴（黑澤隆朝，1973: 284）。而其中又以阿美族與卑南族應用最多。鈴有大小之分，小者可垂掛於衣物飾品邊緣，大者則以一片鐵片捲起製成，單獨應用〔參見薩豉宜、薩鼓宜〕；鈴的樣式也有不同，例如有中空犬齒形、圓形、橢圓形、長條型等的樣式；應用數目上，也可有多寡，腰鈴單獨一個，小鈴鐺則成排縫製：既可綴於衣物上，亦可綁於手腳踝，例如阿美族的*singsing；

L

Lin 原住民篇

林道生 ●
林豪勳 ●
林明福 ●
林清美 ●
林信來 ●
林班歌 ●
鈴 ●

而可繫於後背腰間的小型鈴鐺，例如阿美族的 *tangfur，或繫於後背的大型鈴鐺，例如卑南族的 singsingngan；或可束於手臂之上，例如鄒族的 haengu；而阿美族與賽夏族，甚至把鈴縫製於背狀物之上，靠著臀部的動作，製造鈴的聲響節奏〔參見 palalikud 及 ka pangaSan〕；另也有藏於器物內，搖晃製造音響的，例如賽夏祭帽 *kilakil。配合手腳與身體動作，只要輕輕移動就會響起的鈴聲，是原住民許多族群歌唱舞蹈時，肢體動作的聲響化，同時也有烘托氣氛的功能。此外，在巫術中，鈴更是被廣泛應用之器物，卑南的 singsingngan（*南王部落稱法）或阿美的 *cingacing 都是實例。（呂鈺秀撰）參考資料：123, 178

玲蘭

（1945.7.4 臺東）

漢名曾美愛，生父母爲漢人，出生後旋即爲 *馬蘭阿美人所收養，取名 Yasuko。還在農校讀書時，即報名正東電臺舉辦的歌唱比賽。她的歌聲纖細中帶有憂鬱的低調美感，被電臺記者發掘，爲她取了藝名「玲蘭」。農校畢業後，到正東電臺主持每週日下午現場播送的節目「玲蘭山胞服務時間」，因而累積了知名度與人脈，經常受邀在部落的結婚或是新屋落成宴上高歌。

1965 年，曾美愛接到宜灣阿美人賴國祥的邀請參與 *鈴鈴唱片的錄音，與她一同參加錄音的演唱者還有 *盧靜子等人。他們與樂手陳清文、汪寬志等人齊聚南王國小的走廊，連續兩晚徹夜進行錄音。曾美愛唱了近 20 首歌曲，包括收錄在鈴鈴唱片編號 FL-855 的著名〈馬蘭之戀〉、〈請問芳名〉、〈送情郎到軍中〉與〈給情人的紀念品〉。其中後三首是目前所知最早的出版錄音。（孫俊彥撰）

鈴鈴唱片（原住民音樂部分）

一間以發行臺灣原住民歌謠、客語以及臺語等方言歌曲爲主的唱片公司，曾捧紅臺語歌手郭金發（參見四）、洪一峰（參見四）；客語歌手明朗；原住民歌手 *盧靜子等人。成立於 1960 年代，至 1980 年代結束營業，設址於臺北縣三重市正義路 190 巷 33 號。

鈴鈴唱片可說是國內首間製作發行臺灣原住民音樂唱片的民間公司，曾發行 61 集的《臺灣山地民謠歌集》，每集收錄 10 首原住民歌謠，整套共計 610 首。另改編山地民謠音樂共 3 集，每集 10 首共 30 首。共計發行原住民歌曲 640 首。

發行原住民唱片年限，自 1960 年始至約 1964、1965 年結束原住民音樂的經營。1968、1969 年左右，由臺東市人士，原鈴鈴唱片公司經理王炳源重新成立 *心心唱片大王（公司），取代鈴鈴唱片，繼續經營臺灣山地民謠至 1974 年停業。發行臺灣山地歌謠共 14 集，每集 10 首共 140 首。其中由盧靜子主唱的共 6 集。

唱片內容，依族群與地區劃分：有臺東以及花蓮地區的阿美族；*南王、知本的卑南族；烏來的泰雅族；山地門（今三地門鄉）的排灣族；日月潭的邵族。而在歌曲類別上：有以虛詞演唱古調的傳統歌曲；附有現成歌詞的現代歌曲；包括豐年祭、巫師、祈雨歌曲等的祭典歌曲；其他填上原住民語演唱的日語、英語、國語、臺語等歌曲。

唱片製作過程，是由唱片公司派人赴各部落採錄當時普遍傳唱之歌曲，經由公司的編曲小組處理，製作唱片發行。在唱片封套上，編印每首歌之簡譜和歌詞，以日文片假名及羅馬字二種文字，列出作詞、作曲、編曲、演唱者姓名。並以中文、日文、英文等語言，翻譯族語歌詞，且附上說明或註解歌曲特殊意義。

演唱者部分，公司並未特別安排專屬歌手主唱，因爲這些歌曲多是不知作詞作曲者，但又爲衆人所熟悉。因此由提供者親自演唱，或找歌聲優美者錄製。

進入心心唱片時代後，該公司才提拔盧靜子擔任專屬唱片歌手。而由盧靜子主唱的〈馬蘭之戀〉〔參見〈馬蘭姑娘〉〕，成爲人人喜愛的流行歌曲〔參見四原住民流行音樂〕。

在當時戒嚴時期，鈴鈴唱片以其執著、膽識與創舉，突破萬難，製作臺灣山地民謠唱片。這些唱片爲原住民族社會帶來許多歡樂，並讓族人感到「自家人欣賞自家音樂的時代來臨了」，爲族人喚起重新認識、珍惜、愛護先人留下之音樂文化遺產。此外，這些音樂並讓國內外音樂界人士重視原住民音樂，進而有挽救這些音樂的舉動。因此，鈴鈴唱片雖屬商業性質之唱片，但迄今原住民出版品由唱片、卡帶，至數位化記錄的有聲資料，所聽聞歌曲內容，仍難突破當年鈴鈴唱片所收錄的 600 首，多停留在將這些老歌巧妙改頭換面後再出版的情形。老輩人們記憶中的「鈴鈴唱片」一詞，有如「臺灣山地民謠」之代名詞，可見鈴鈴唱片爲當代原住民音樂保存的貢獻。（黃貴潮撰）

六十七

字居魯，滿洲鑲紅旗人，乾隆 9 年至 12 年（1744-1747）任「巡臺御史」之職。在擔任巡臺御史之前，他還曾任內閣中書、刑部主事、禮部員外郎、監察御史、戶科給事中等職。根據六十七抵臺後呈報給朝廷的〈題本〉（《臺案彙錄乙集》卷二），他於乾隆 8 年（1743）12月 22 日自北京啓程，乾隆 9 年（1744）3 月25 日抵臺視事。巡臺御史的任期原爲一年一任，但六十七直到乾隆 12 年（1747）4 月 16日才因案被革職，在臺服官三年餘，是歷來任期最久的巡臺御史。

追溯巡臺御史設立的緣由，本是始於康熙 60年（1721）朱一貴亂後，藉以稽查地方、鎮守彈壓的措施。據乾隆 12 年 3 月 3 日上諭，臺灣地屬「海外要區」，特設巡臺御史以「表正風俗，稽查彈壓，除剔弊端」，但也因爲臺灣處於「天高皇帝遠」的所在，巡臺御史每每插手地方事務，「擅作威福」，南北出巡又所費不貲，「積習相沿，因循滋弊」，乾隆 12年，朝廷下令檢討巡臺御史制度。六十七也就因而革職離臺。

六十七雖是滿清官僚，卻不脫詩酒風流的文人習性，富文采，工於吟哦，對於臺灣文史方面的貢獻可歸納爲三點：其一，他重視歷史文獻，與同時任職的漢籍巡臺御史范咸修纂了《重修臺灣府志》。其二，他留心臺灣民俗，因爲巡臺御史的職務必須「出巡南北兩路」，六十七在臺三年，藉出巡之便采風問俗，勤加記錄，依其見聞撰寫了《臺灣采風圖考》、*《番社采風圖考》等書，並採用圖像記錄，命畫工繪成 *《番社采風圖》、《臺灣采風圖》、《海東選蒐圖》等圖。其三，他提倡文學創作，在公餘之暇撰成詩文集《使署閒情》，范咸爲此書作序，稱六十七是在「使署之餘，作詩歌以適閒情」，其實本書除了他自己的詩歌創作以外，還收錄了其他臺灣文人的詩文，其中也不乏與六十七本人的唱酬之作。以中原的觀點而論，臺灣實在是僻處海疆，開發甚晚，因此六十七相當看重臺灣文人的作品，不論是宦遊來臺的大陸人士，或臺灣本地的知識分子，只要是在臺灣創作的一詩一文，六十七無不勤加蒐求，「片長末技無不錄」（《使署閒情》跋），他所蒐集的一部分詩文收入《重修臺灣府志》〈藝文志〉中，其後陸續蒐得的另一部分就納入《使署閒情》裡，因而此書可以視作是乾隆年間的一本臺灣詩文選集。

六十七詩中與音樂有關的片段資料，《使署閒情》中有如下數條：

> 瑞兆農祥斗建寅，管絃聲裡萬家春；遙知聖主行時令，日月光華淑氣新。（〈乙丑立春〉之一，《使署閒情》卷二）

這是六十七於乾隆 10 年立春日的詩作，根據《臺灣府志·風土志》的記載，立春節氣的前一天，地方上有「迎春東郊」的活動，以「儀仗、綵棚、優伶前導」，滿城年輕男女都出來「看春」。在迎春隊伍的管絃樂聲中，大家忙著採買「春花、春餅」，闔家歡聚享樂。這是六十七這首詩的寫作背景，他將一派太平和樂的景像歸功於「聖主」高宗的身上，讚頌日月光耀，大地充滿了美善的春之氣息。

> 朝來門巷集儒巾，屠狗吹簫共賽神（臺俗：七夕、中秋、重陽俱祀魁星。是日，儒生有殺犬取其首以祀者）。蝴蝶花殘清入夢，鯉魚風老健於春。酒澆幽菊舒黃藥，琴鼓飛鳶颺碧旻（重陽前後，競放紙鳶如

內地春月)。並著單衫揮羽扇,炎方空說授衣辰。(〈九日〉,《使署閒情》卷二)

這是一首記九月初九重陽節令的詩。六十七自己為詩加注,原來臺灣儒生在七夕、中秋、重陽等三個節令都要祭祀魁星,以祝禱功名順遂,有時還以狗為犧牲,所以詩中說「屠狗吹簫共賽神」。所謂「吹簫」指的是祭祀所用之樂,應就是南管了〔參見●南管音樂〕。

飽啖檳榔未是貧,無分妍醜盡朱唇。頗嫌水族名新婦(新婦啼,魚名),卻愛山蕉號美人(美人蕉,花名)。劇演南腔聲調澀,星移北斗女牛真(臺分野牛、女)。生憎負販猶羅綺(臺俗尚奢,有衣羅綺而負販者),何術民風得大淳?(〈即事偶成二律〉之二,《使署閒情》卷二,又收入《重修臺灣府志》卷二十五〈藝文六〉)

這是一首記錄並評論臺灣風土習俗的詩,詩中提及臺灣人吃檳榔,提到「新婦啼魚」、「美人蕉」,也提到臺人即使販夫走卒也穿綢著緞的習慣,最重要的是詩中記載臺灣演唱的戲曲是「南腔」。「南腔」固然可以廣義解釋為南方的腔調,但更精確地說應是郁永河〈臺海竹枝詞〉所謂的「下南腔」,亦即閩南漳泉二郡所用的聲腔〔參見《裨海紀遊》〕。六十七評論「南腔」是「聲調澀」,反映了六十七來自大陸北方無法欣賞臺地音樂風格的事實,也透露了身為統治階級的官僚以中央觀點、中原角度去評價被統治者的作風。

不是吳歈與越吟,歌喉清響協鳴金;分明絕塞聞番曲,何必琵琶馬上音。(〈北行雜詠〉之七〈南社觀番戲〉,《使署閒情》卷二)

此詩是平埔族歌唱的記載,顯然是六十七在北巡時聽到的。他將 *番歌比喻為邊疆塞外、琵琶之類的胡樂,雖然不是江南吳越之地的歌謠,但歌聲清亮,與銅鑼之類的樂器恰好搭配,這正反映了《諸羅縣志》《*賽戲》圖、《番社采風圖》〈賽戲〉圖等圖像裡一人 *鑼以指揮群眾賽會歌舞的情形。

六十七在歷任的滿籍巡臺御史之中,不論才識、魄力、文采等各方面都被視作最為傑出的一位,以上是他的詩作中關於臺灣音樂及戲曲吉光片羽的記載。事實上,六十七對於臺灣文史最重要的貢獻在於他的《番社采風圖》及《番社采風圖考》,其中也有部分與平埔族音樂相關〔參見《番社采風圖》、《番社采風圖考》〕。(沈冬撰)參考資料:3、4、7、8、9、64、149

劉五男

(1939 臺南白河—2015 法國巴黎)

臺南白河人,1958 年畢業於臺灣省立屏東師範學校(今屏東教育大學,參見●)後,在擔任中學音樂教師之餘,開始自學作曲。後來向甫從法國回臺、致力鼓動創作屬中國民族現代音樂作品的許常惠(參見●)學習,進而與李奎然、王重義、盧俊政、徐松榮(參見●)四人於 1965 年成立「五人樂集」,共同舉辦音樂會來發表新作品。此外,自 1966 年起,劉五男用筆名「柳小茵」活躍於以「中國現代化,現代中國化」為號召的《現代》月刊,他曾藉「中國水墨音樂」一詞定位自己的創作,打出追求「中華文化」源本的自我期許。藉由柳小茵這個活在「中華文化復興運動」時代下的暢言角色,劉五男自詡為「一個穩重的叛逆」,以強烈而魯直的性格措辭,鮮明其撰寫音樂評論的格調。其中,〈音樂界一股逆流!一股逆流!〉的針對性批判,使范寄韻與許常惠、史惟亮(參見●)等人結識,共同籌備「中國民族音樂研究中心」,更間接促成 1960 年代後半期的採集運動成行。另外,〈最長的錄音〉更揭示了 1966-1967 年間,劉五男和李哲洋(參見●)搭檔進行多次民歌採集調查時的其中一篇田野調查日記。劉五男曾參與 1966 年至 1967 年間的採風,包含新竹五峰賽夏族、花蓮臺東一帶的阿美、排灣、卑南族音樂,尤其 1967 年 5 至 6 月間與李哲洋的花東之行,成果豐碩,甚至遠多於以往為人所知的 7 月採集運動〔參見民歌採集運動〕。然而,該年結束採集活動後,劉五男即前往寮國任職華僑學校音樂教師,曾為該學校譜寫校歌。於 2015 年逝世前旅居法國,期間已鮮少有在臺公開音樂活動與交流。(洪嘉吟撰)參考資料:206、207、208、209、448

L

ljaljuveran 原住民篇

ljaljuveran ●
ljayuz ●
lobog token ●
lolobiten ●
盧靜子 ●

ljaljuveran

排灣族 *口簧琴。在日治時期之前，口簧琴在排灣族社會與日常生活有密切關聯。排灣族使用口簧琴有二種，一是 barubaru，另一是 ljaljuveran。前者為竹製，僅限於南排灣 Luculje 系統使用〔參見 barubaru〕。後者則於排灣北、中、南、東皆使用。

ljaljuveran 製作上較特殊，琴身完全用銅或鐵製成，簧片及琴身一體成形，在製作上需要花費一番功夫去琢磨成口簧琴樣式。其所呈現樂曲速度較慢，音色較為細膩，容易感動人。此種口簧琴多為男性吹奏，男性常用來當作戀愛信物或者是傳遞愛情之媒介。（少妮瑤‧久分勒分撰）參考資料：161, 269

ljayuz

排灣族的結婚哭調〔參見 sipa'au'aung a senai〕。ljayuz 的歌唱形式大致上有兩種，一種是單音歌唱的哭調形態，另一種是眾人與哭聲一起歌唱的形態。ljayuz 歌唱時機最常見於 paukukuz 時（婚前男方到女方家送各項聘禮、送小靫韃的一項儀式），另在男方迎娶女方時、女方隨隊走在路上，或是結婚的全部過程中，也都可隨機歌唱。ljayuz 的歌唱特點是歌聲當中加入了「哭聲」的旋律。單音歌唱的哭調在每句歌詞的實詞後面，加上了一句由高音快速下滑的感嘆音調，此一感嘆聲與「哭聲」接近。複音歌唱的哭調形態，哭聲是由一名歌者擔任，眾人先以歌唱開頭製造氣氛，唱到中途哭聲聲部則開始以邊哭邊唱的方式即興穿插演唱，並與眾人的聲部形成二部的複音歌樂。ljayuz 歌詞內容大部分是待嫁新娘心情的抒發，其中包含與父母、好友、以前男朋友的道別之詞，包含了即將離開家、離開父母的不捨之情，整曲因隨心情即興唱唱，因此歌曲長短不同。（周明傑撰）參考資料：32, 50, 277

lobog token

太魯閣族代表樂器之一，也稱 tatuk〔參見木琴〕。是由四根長至短排列的木頭組成，其音階為 re、mi、sol、la。該樂器在日治時期或更早之時，是族人工作完畢回到家裡時的娛樂之一，家家戶戶皆有這樣樂器，一到傍晚，整個部落都響起此起彼落的木琴聲，在山谷之間形成壯觀的回響。演奏時可以單手或雙手，手持木棍敲擊，配合旋律節奏交互使用。該樂器的材質大多選擇油桐木或 sangas 樹枝幹，其質堅硬、聲音清脆響亮。目前在太魯閣族的各部落中，無論是學校或部落教室、文化工作室等，皆大力推行此樂器的製作、創作與表演，並配合傳統歌謠及舞蹈，可說是太魯閣族的象徵之一。（賴靈恩撰）參考資料：122, 228

lolobiten

達悟族快唱的 *raod。落成禮歌會中有許多賓客要歌唱，為了不占用他人的歌唱時間，因此在歌會中，會以較快速度的旋律歌唱 *raod 歌詞，但旋律上仍注重樂段的劃分。（呂鈺秀撰）

盧靜子

（1943.12.1 臺東馬蘭）阿美名 Ceko'，活躍於 1960 年後期至 1970 年代，擁有廣大知名度並且深具影響力的阿美族女歌星，有「山地歌后」之稱。出身自臺東 *馬蘭阿美族善歌的 Lufic 家族，輩份上是 *玲蘭的阿姨（兩人年紀相仿）、盧學叡的姑姑。

盧靜子年幼時即展露歌唱才華。據其所稱，十五、六歲時就在月球唱片錄過音。而目前確知最早的盧靜子錄音，收於 *鈴鈴唱片公司編號 FL-188、FL-189 的兩張唱片，錄音時間約 1959 年左右，1960 年代初期出版（惟唱片上名字誤做日語發音相近的「節子」）。1967 年盧靜子參加正聲廣播電臺舉辦的第 12 屆國語歌唱比賽，最終奪得亞軍（冠軍楊燕）。隨後成為群星、*心心〔參見心心唱片〕、朝陽、鈴鈴等唱片公司的主打歌星，主要灌錄阿美族流行歌曲。盧靜子的歌唱能力在此時期獲得長足

的進步，憑藉洪亮高亢、富有明快律動感的歌聲，成為原住民家喻戶曉之大明星。1970年代，曾赴日本、東南亞等地擴展演唱事業，因此也錄過國語及日語歌曲。總計在1960到1970年代，盧靜子共留下約40張左右的唱片。2020年，以新專輯《尋樂》榮獲第31屆金曲獎（參見●）最佳原住民語歌手獎。

盧靜子所演唱的歌曲，以〈馬蘭之戀〉（又稱*〈馬蘭姑娘〉）、〈阿美三鳳〉、〈請問芳名〉等最膾炙人口，至今仍廣為傳唱。（黃貴潮撰，孫俊彥增修）

陸森寶

卑南族教育家、文化工作者、作曲家〔參見BaLiwakes〕。（編輯室）

呂炳川

（1929.9.4 澎湖—1986.3.16 香港）

臺灣民族音樂學者。畢業於日本武藏野音樂大學，主修小提琴，繼於東京藝術大學主修小提琴，副修民族音樂學，之後考取東京大學比較音樂研究所，師事岸邊成雄。1972年以〈台湾高砂族の音楽——比

較音楽學的考察〉，獲文學（音樂）博士。學成歸國後，曾任中國文化學院〔參見● 中國文化大學〕副教授，⊕藝專〔參見● 臺灣藝術大學〕音樂教授，⊕實踐家專〔參見● 實踐大學〕音樂教授兼科主任，並在臺灣大學（參見●）講授「音樂美學」課程。1977年以《台湾原住民族高砂族の音楽》唱片集及解說，代表日本勝利唱片公司參加日本文部省舉辦之藝術祭，榮獲大獎，並曾為日本新版世界大百科辭典執筆撰述有關「國樂」及「臺灣音樂」部分。1980年任⊕臺師大（參見●）音樂研究所教授，同年應聘赴香港中文大學崇基書院音樂系任教，並擔任音樂資料館館長之職。1985年赴英國愛丁堡大學講學研究，1986年於香港中文

大學中國音樂資料館館長任內過世。呂炳川不僅以臺灣原住民音樂的研究蜚聲國際，同時對臺灣漢民族音樂及世界音樂，也做了廣泛而深入的調查與研究，他所探討的領域非常廣闊，田野調查的一手資料極為豐富，是臺灣民族音樂學研究重要的開拓者與奠基者。

在臺灣有關民族音樂學的調查及研究工作，特別是在*原住民音樂部分，除了日本音樂學者*田邊尚雄在1922年、*黑澤隆朝在1943年所做的調查與記錄之外，呂炳川可以算是臺灣第一位真正以民族音樂學者的身分及研究立場，長期從事研究的本土學者。呂炳川自1966年7至9月正式第一次開始從事臺灣民族音樂學的田野工作，他主要的調查研究內容可分為原住民音樂和漢民族音樂兩大範疇。在原住民音樂部分，他實地調查的地點超過130個村，內容主要是以族群來作為類型和區隔。在漢族音樂方面，他則是以歷史和音樂風格來作為類型和區隔，分為：1、光復前移入臺灣或在臺灣產生的音樂；2、光復後移入臺灣的音樂這兩部分。除此之外，他對東南亞音樂也做過一些考察，並且對於世界其他民族的音樂和樂器也做了許多蒐集的工作。

呂炳川所遺留下來的影音資料，錄音帶總共有1,650卷，可分為三部分，包括：1、臺灣原住民音樂；2、漢民族音樂；3、世界民族音樂及其他，這部分也包括了原住民與漢民族田野實地的錄音，以及經過拷貝及整理的錄音。以上共計大盤62卷，小盤219卷，卡帶1,027卷，合計1,308卷。其他還有購買的一些錄音出版品，計有342卷，總共1,650卷。其次還有八釐米電影40卷，錄影帶74卷，V8錄影帶17卷。此外還有幻燈片約5,800張，照片約2,400張，手稿約240件。由於呂炳川對田野工作的品質要求很高，對錄音、攝影及錄影的器材及技術非常講究，因此所蒐集的資料品質都非常好。這些大量的資料，說明了他在田野工作當中所投注的心力，也具體呈現了他調查研究的內容、旨趣與方法。

呂炳川師承岸邊成雄，在治學的方法上，有著嚴謹的史學訓練基礎，而且能夠以比較文化

研究為立足點，來從事與音樂相關的研究。其次，就民族音樂學這門學術的發展脈絡來說，呂炳川學習的背景年代，剛好處在「比較音樂學」轉型到「民族音樂學」的重要時期，而且他的指導教授在國際上知名度相當高、相當活躍，因此他能夠承續舊有的知識傳統與日本學派的經驗，又可以接收到世界各地這門學問發展及成長的訊息；再加上他個人對音響及攝影器材長期的鑽研和投入，使得他在知識面臨轉型期的過程當中，得以在紮實的田野工作基礎上，自然的經由傳承、整合、衍生而提出新的理論與方法，在他許多論述當中，都可以看到這樣的一個軌跡。

在 *明立國的促成之下，呂炳川家屬將這些資料全數捐給南華大學（參見●），並在行政院文化建設委員會（參見●）支持之下，2000年開始進行維護、整理及數位化工作。（明立國撰）參考資料：49, 50, 71, 178, 441, 442

lubuw

泰雅族口簧琴。*口簧琴是除了蘭嶼的達悟族之外，臺灣各原住民族普遍都有的樂器，其中又以泰雅族最為盛行。現在已知的口簧琴有單簧竹片，以及今日普遍所見的單簧至五簧青銅片，後者是利用桂竹及小鐵片合製而成。口簧琴以半剖的竹面為琴體，內面飾以銅片或竹片為簧，靠手拉紐線與嘴的共鳴，讓簧片產生振動，發出優柔輕快的音律。形制上可分為：1、*qmasuw kian na lmung* 簧片槽；2、*gmling kian na lmung* 簧片間；3、*puqing pisruw na lmung* 簧片座；4、*yupan uyut tluling* 口簧握座（左）；5、*pskluw lubuw* 扯奏麻繩（右）（圖）。命名方式上：單簧竹臺青銅片口簧稱 *lubuw be-ux*，其中 *be-ux* 有平坦之意；雙簧至五簧竹臺青銅片口簧琴分別稱 *lubuw sazin hmaliy*、*lubuw cyugal hmaliy*、*lubuw payat hmaliy*、*lubuw magal hmaliy*。其中 *hmaliy* 是舌頭之意，而 *sazin*、*cyugal*、*payat*、*magal* 分別是二、三、四、五之意。泰雅族口簧琴的用途，在休閒娛樂活動或大規模的慶典中彈奏；可用來傳話、表達對男女的愛慕之意或單純的自娛娛人。年輕男孩常利用吹奏口簧琴搭配舞蹈的方式，向心儀的女孩傾訴情意。（余錦福撰）參考資料：318

蘆笛

清朝周璽《彰化縣志》（1835）中曾提及此樂器，「用蘆管長寸許，絲纏其半，又其半扁如鴨嘴。節竹長六、七寸，竅三，長函蘆於竹，駢而吹之。」可見其為雙簧樂器，以竹為管。另周璽也提及其音色，「如滇黔間苗狇之蘆笙，而悲壯過之。」（呂鈺秀撰）參考資料：10

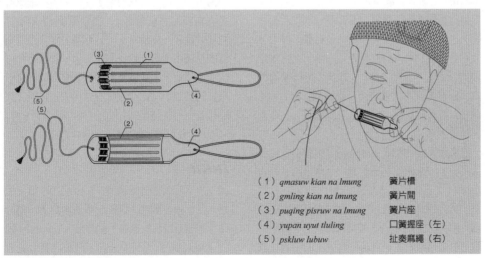

（1）*qmasuw kian na lmung*　　簧片槽
（2）*gmling kian na lmung*　　簧片間
（3）*puqing pisruw na lmung*　簧片座
（4）*yupan uyut tluling*　　口簧握座（左）
（5）*pskluw lubuw*　　扯奏麻繩（右）

多簧 *lubuw* 的形制及演奏法

魯凱族音樂

早期的族群劃分，魯凱族與排灣族被視為同一族群。清朝時統稱為「傀儡番」或「查利先」（Tsarisian），日治時期的學術研究與山地行政工作將魯凱族視為排灣族的一支。直到 1935 年日籍學者移川子之藏、宮本延人、馬淵東一等人類學者，於《高砂族所屬系統之研究》一書中，方將魯凱與排灣兩族做正式之區分。

依據地域分布，魯凱族劃分為三群，分布於中央山脈南部的東西兩側。東側為大南群，主要分布於臺東大南溪上游卑南鄉境內；西側則為魯凱群與下三社群。魯凱群分布於屏東霧臺鄉境隘寮溪上游山地，以好茶、霧臺為中心；下三社群則分布於高雄茂林濁水溪流域，亦稱為濁口群，包括茂林、萬山、多納三村。由於族群遷移的關係，各支族語言的差異性頗大。

關於魯凱族的音樂研究，1943 年 *黑澤隆朝在其採錄的音樂中，認為合唱中的持續低音（drone bass）之斜行唱法，為魯凱族音樂之特殊現象。1960 至 1970 年代間，*呂炳川的研究也持相近論點，並認為靠近魯凱族的北排灣亞族「拉瓦爾群」（Raval）同樣出現此持續低音之唱法，是因與魯凱族混居已久，故而在文化、音樂上多受魯凱族之影響。而後，1980 年代間，許常惠（參見●）曾對魯凱族進行錄音採譜之調查，1987 年於劉斌雄與胡台麗所編之《臺灣土著祭儀及歌舞民俗活動之研究》中，曾針對魯凱族好茶聚落之儀式進行歌舞活動研究；1990 年代末期，吳榮順（參見●）於下三社群之多納、萬山與茂林等三部落，進行錄音與調查研究，並於 1999 年出版《高雄縣境內六大族群傳統歌謠叢書四：魯凱族民歌》，此書為當時較具規模、完整且全面性的一次錄音與採譜。

魯凱族人稱唱歌為 wa thenay（大南群多納部落用詞）、omale（隘寮群萬山部落用詞）或 ta thene（下三社群茂林部落用詞）。在歌謠分類上，可分為「生活性歌謠」與「祭儀性歌謠」兩大類；「生活性歌謠」包括聯歡舞曲與對唱情歌、生命禮儀之歌、童謠，其中生命禮儀之歌涵蓋有婚禮哭嫁歌（mavalingivngi ka uwarhubi）以及喪禮哭喪歌（matiatawla ka wmaumas ka uwarhubi）兩種。二者多為獨唱，且節奏常出現附點。

「祭儀性歌謠」方面，則有英雄報功歌、巫術祭儀歌兩類。由採錄的歌曲觀之，魯凱族的情歌與婚禮歌謠的曲目相當豐富，呂炳川、許常惠、吳榮順三位學者，分別於 1967、1986、1997 年間，採錄多納村之結婚相關歌謠；在文上瑜〈魯凱族下三社群的族群與音樂研究〉（2002）中，聯歡舞曲、對唱情歌和結婚哭嫁歌的曲目多達 26 首。這顯示了魯凱族音樂在常民生活中展現的豐富性，此亦為魯凱與排灣兩族共有之特色。

演唱形式，以魯凱族下三社觀之，主要可分為獨唱、領唱與齊唱，以及對唱。其中領唱與齊唱的形式為最常見的形式，為領唱者選定旋律，唱出第一句歌詞後，眾人再跟著齊唱。無論是聯歡舞曲、童謠或是巫術祭儀歌曲中，均可見到領唱與齊唱的形式。對唱的形式，常用於男女青年藉由對唱歌曲互傳情意，或婚禮哭嫁歌、喪禮哭喪歌中，藉由哭調來對話，宣敘情感。獨唱形式則意指一個人在沒有樂器伴奏的狀況中清唱，僅用於敵首祭結束之後，具有獵首功績的英雄於慶祝場合中，獨唱英雄報功歌，藉以向族人誇耀自身之英勇與功勞。

持續低音的斜行唱法與複音形式，為魯凱與排灣兩族共有之音樂特色，在研究中亦被認為是與兩族的共有樂器──雙管鼻笛（bulhari）與雙管縱笛（bulhari）──有關。雙管笛類樂器的構造中，其一管不開孔，另一管有指孔可吹奏旋律音，因此吹奏雙管笛類樂器時，會形成持續音加上旋律的複音音樂形式，正與二族的複音斜行唱法形式相近。（編輯室）參考資料：50、51、99、123、211、270、335、461-4、468-8

luku

阿美族巫師祭儀音樂術語。luku 可指「歌、說話、話」或「歌曲、歌唱、唱法」之意。由於每位神靈有自己的歌曲，巫師祭（*mirecuk）因此呈現有 30 首不同的 luku。阿美族祭師共分四個階級，luku 由第一階級（最高階級）的祭

師開始唱，並以襯詞獨唱第一句歌詞，而第二階級祭師則在第二句第一個關鍵字的第二、三音節加入，以此類推，之後，四個階層的祭師，又分別從最高階級而下，漸漸不唱。此種歌唱形式，常出現在整個巫師祭的開始與結束之時，聲響上是由弱而強，再由強而弱的淡進淡出形式，象徵著漸進或漸離神域（圖）。（巴奈・母路撰）參考資料：24, 313, 314

	pali-te – mu-hai ya ca yo o i ha he
最高階級祭師	
第二級祭師	
第三級祭師	
第四級祭師	

luku 聲響淡進淡出的形式

鑼

*六十七的《番社采風圖》中，有原住民婚禮敲鑼圖像，《番社采風圖考》敘述其「鳴鑼喧集」（第17則〔贅婿〕）【參見《番社采風圖、《番社采風圖考》中之音樂圖像】；唐贊袞的《臺陽見聞錄》也描述「熟番遇家有喜慶事……鳴金鼓，口唱番曲……」。至於周鍾瑄的《諸羅縣志》中，敲鑼是以爲原住民 *賽戲歌舞之起止信號。而黃叔璥 *《臺海使槎錄》之〈番俗六考〉中也有提及此樂器，則是用於報喪，所謂「在社鳴鑼」（〈北路諸羅番四〉）、「鳴鑼舉屍」（〈南路鳳山番一〉）；另也用於「巡守」，則是作爲警醒防盜之用（〈南路鳳山番一〉）。

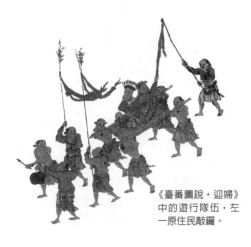

《臺番圖說・迎婦》中的遊行隊伍，左一原住民敲鑼。

原住民的銅鑼均爲平面鑼，日治以來的學者，多認爲其可能是從漢族傳入（竹中重雄，1933: 21-22；呂炳川，1974: 126），例如阿美族的銅鑼 *kakelingan，就是向漢人買進之樂器。（呂鈺秀撰）參考資料：4, 6, 9, 12, 174, 178

駱維道

（1936.9.28 新北淡水）以 I-to Loh 爲國際所認識。生於長老教會家庭，父 *駱先春，母洪敏。成長期間，因父親擔任長老教會牧師，並致力向臺灣原住民傳播福音──尤其是阿美族、卑南族、排灣族、魯凱族與達悟族──而接觸到截然不同的世界觀。父親的身教，對日後駱維道在傳教工作的禮拜、教會音樂與神學鑽研上，影響深遠。

雖因父親的教會工作和二次大戰中日人的迫害，使駱維道的家人受干擾，但他終究完成了正規的基礎教育，並決心追隨父親腳步，爲本地人傳道。因是之故，駱氏在台南神學院（參見●）攻讀神學（1955-1963），由於外國宣教師如杜佐志牧師（George Todd, 1925-2019）以及德明利姑娘（Isabel Taylor, 1909-1992）（參見●）的影響與推薦，認爲他可成爲神學院老師，乃由黃彰輝（Shoki Coe, 1914-1988）院長派他到紐約市協合神學院（Union Theological Seminary）攻讀，取得教會音樂學碩士（S. M. M., 1964-1967）返台南神學院（參見●）任教。爾後駱氏趁其學假年間（1974），又至加州大學洛杉磯分校（UCLA）進修民族音樂學，並以臺灣原住民多聲部合唱技巧之相關論文，獲音樂哲學博士（Ph. D., 1982）。此外也爲1980年版 *The New Grove Dictionary of Music and Musicians*（新葛洛夫音樂及音樂家辭典），撰寫〈Taiwan〉（臺灣）與〈Hsu Tsang-houei〉（許常惠）條目。

1963 年起駱維道便任教台南神學院（1963-

1964，1967-1973，1985-1994（兼職），及1994-2003，2013-2020），先後任教會音樂系系主任等職，1995年神學院董事會聘請其爲台南神學院院長。除在臺南任教，駱氏也曾被美國衛理公會普世宣教會派往菲律賓亞洲禮儀與音樂研究院（AILM）擔任多年（1982-1994）教會音樂與民族音樂學教授。

除了以上職位，駱氏亦曾擔任東南亞神學研究院臺灣區院長（SEAGST, 1995-2002）、臺灣聯合神學研究院創院院長（2000-2002）及馬尼拉世界華人聖樂促進會副總幹事（1982-1991）。爲了肯定他對亞洲聖詩發展的貢獻，美國及加拿大聖詩學會在1995年頒贈其聖詩學會院士（Fellow）資格，這也是第一位獲此殊榮的非歐洲人士。

駱氏以推廣亞洲教會音樂的適況化／處境化（contextualization）知名，在這方面有許多論述。他的作品〈亞洲教會音樂適況化之趨向〉已成爲目前學術界討論教會音樂適況化議題時，最常被引用的文章之一。駱氏在文中提出教會音樂適況化的五個步驟，雖然他修改過範例，但基本的神學觀點則維持不變。

除了對教會音樂禮儀與神學的貢獻，駱氏更是位作曲家，創作200餘首聖詩和禮儀回應曲，及30餘首合唱頌讚曲，而最常爲人樂道的聖詩是《飢餓頌歌》（喜樂和平兒），這是與紐西蘭聖詩作家Shirley E. Murray（1931-2020）合作的作品《Hunger Carol》。駱氏在這首聖詩中，意圖以印尼甘美朗音樂來駕馭西方音樂。稍早，他在聖誕清唱劇《和平人君》（1967，臺南）中擴大合唱部分，也大膽使用別於西方和聲方式的創作。此作品帶有強烈漢人音樂風格，以五聲音階（do re mi sol la）爲主，無半音進行、無西洋和弦、頻頻轉調的合唱曲，這是他在紐約協合神學院追隨Joseph M. Goodman（1918-2014）教授學習後所發展的。

駱氏編輯出版了20多本普世、非洲、亞洲、臺灣的聖詩集，使亞洲與亞洲地區之外的教會，能從中瞥見亞洲與普世各種不同的音樂傳統。1968年，東亞基督教協會（現亞洲基督教協會CCA）都市工業傳委會（UIM）主席竹中

正夫（Takenaka Masao, 1925-2006）邀駱氏爲此傳委會編纂歌本《亞洲城市新歌》（New Songs of Asian Cities, 1972，臺南）。這是駱氏第一次跨出臺灣本土到東南亞各國蒐集歌謠。1979年，臺裔美人張瑞雄所領導的全美亞裔衛理公會聯盟，邀駱氏擔任亞裔美人聖歌方案《四風聖詩》總編（Hymns from the Four Winds, 1983, Nashville）。《四風聖詩》與《亞洲城市新歌》共爲駱氏代表作，聖詩本《響竹》（Sound the Bamboo: CCA Hymnal 1990, Manila）的基石，《響竹》也是非西化的亞洲聖詩，原爲試用版，2000年亞洲基督教協會將其納爲正式的聖詩本。這部含有22國45種語言315首聖詩的歌本，顯示獨特的亞洲音樂風格，確實可運用在基督教禮拜儀式中，其《響竹聖詩手冊：文化與禮儀處境中之亞洲聖詩》（Hymnal Companion to Sound the Bamboo: Asian Hymns in Their Cultural and Liturgical Contexts, Chicago: GIA 2011）是普世教會了解亞洲聖詩的最佳參考書。

駱氏在馬尼拉教學期間，編輯出版多本《AILM亞洲教會音樂集》，對亞洲各地口傳音樂及儀式，提供了深入的學術觀點，也使外界得以窺其堂奧。更重要的是，這些出版品促使亞洲教會開始重視自身文化遺產。駱氏的編輯成果，刺激了亞洲教會在儀式中，重拾自己的文化表達方式。

駱氏在臺灣長老教會中，對教會的禮拜與教會音樂形式塑化貢獻匪淺。身爲長老教會《世紀新聖詩》（2002，臺南）及正式的《聖詩》（2009，臺南）主編，駱氏爲長老教會禮拜聖歌注入細微卻無可置疑的改變。駱氏的做法，使臺灣教會意識到音樂在禮拜中所能扮演的重要角色，並使臺灣長老教會信徒，超越熟悉的西方傳統，扎根本土，且與國際全體基督教徒接軌。

原本《聖詩》（1964，臺南）以西方讚美詩爲主，佔曲目的98%以上。修訂後650首的新《聖詩》（2009）將該比例降至50%左右，另一半則由臺灣和第三世界的聖詩組成。在一個重視西方傳承甚於本土文化的教派中，這種傾向採用臺灣及國際會眾聖詩的做法，顯然受駱

氏影響。

駱氏對教會文學及音樂的貢獻受西方矚目，這點可從 1995 年美國及加拿大聖詩學會頒發駱氏院士獲得印證。然而駱氏的教學，對亞洲教會音樂的影響卻更爲宏大。他在 AILM 及台南神學院執教時，影響了無數追隨者，並將剛形成的適況化教會音樂推廣至亞洲各個角落。美國哲吾大學林瑞峰（Lim Swee Hong）研究駱氏在教會音樂上對學術界的貢獻，並以〈向亞洲基督徒的呼籲：對駱維道在會衆詩歌領域開拓先鋒事工的評價〉（Giving Voice to Asian Christians: An Appraisal of the Pioneering Work of I-to Loh in the Area of Congregational Song, 2006）爲題獲得哲學博士學位。2018 年臺灣非長老教會的學者林汶娟（Lin Wen-juan）以〈唱我們的歌：駱維道之處境化音樂與禮拜與民族頌榮運動之比較〉（Sing Our Songs: I-to Loh's Contextualization of Music and Worship Compared with the Ethnodoxology Movement）爲題獲得美國西南浸信會神學院哲學博士學位，可見普世教會對駱氏在教會禮儀與音樂學術貢獻的重視。

駱氏在台南神學院擔任院長（1995-2002），也具同樣的重要性。他在任內創立教會音樂研究所（1999）。這引起國際注意，因許多一流的禮拜學與教會音樂學者，紛紛接受駱氏邀請，到台南神學院任教。在其領導下，台南神學院成爲有心以教會團體爲重的教會音樂學者及禮拜學者的重要訓練基地。該系師生在決定教會音樂方向，及各教派與教會的禮拜儀式上，已開始展現影響力。

2002 年從台南神學院退休後，駱氏經常應邀至馬來西亞（沙巴神學院、砂拉越衛理神學院）、香港（中文大學之崇基神學院）、新加坡（三一神學院、衛理音樂學院）、印尼（雅加達神學院等）、緬甸各神學院擔任客座教授，敦促亞洲教會在禮拜時，培育發展屬於自己的樂聲。他常對學生說：「研究自己的音樂，創造新的作品，不要一味的抄襲西方；現代化不等同於西洋化。」這幾句話如今已跨出教室，潛入各教派與教會生活中。2013 年駱氏再度應聘返回母校擔任講座教授，2020 年 6 月第二次退休，獲台南神學院頒贈榮譽神學博士（D.D.）學位。

駱氏對禮拜學與教會音樂的貢獻，也呈現在他的創作、結合地方文化與音樂儀式，展現對上主的禮讚。他是亞洲教會音樂發展的重要推手，協助各地區發展出獨特而多樣的音樂表達方式。（林瑞峰撰，柯清心譯，駱維道增修）參考資料：153, 396, 400, 407, 409, 412, 416

駱先春

（1905.12.15 新北淡水－1984.2.28 新北三峽）

牧師、原住民教會開拓者、業餘詩人、音樂家、聖詩翻譯、編輯家。1905 年 12 月 15 日生於淡水清寒家庭，小學畢業後無法升學，乃到日人公醫家任藥局生三年。1922 年進入淡江中學（參見●），加入陳清忠（參見●）的男聲合唱團【參見●Glee Club】，曾遠赴日本演唱。在學中與洪敏（1909-2002）結婚。1927 年畢業後因其英文造詣甚佳，受聘英國領事館擔任翻譯，但因對傳道事工有使命感，進入臺北神學院【參見● 台北神學院】。1928 年暑期志願前往東部鳳林教會實習時，目睹原住民貧窮、嗜酒、困苦的情境，萌生爲原住民服務之意願。1931 年畢業後前往日本神戶之中央神學院進修，1933 年以優異成績畢業，返國服務。

駱牧師一生中之工作可分爲五類：1、地方教會的牧會工作：大甲教會（1931）、新竹教會（1933-1934）、三峽教會（1937-1946）；2、教育工作：淡江中學教英文、聖經、音樂（1934-1936, 1946-1947）；臺北神學院教希臘語（1938-1941）；臺北基督教青年會及其他機構教授英文與合唱；3、聖詩編輯工作：駱牧師前後擔任臺灣基督長老教會總會教會音樂委員會的委員三十二年（1933-1964），其中他是 1937 年版的《聖詩》編輯（1936-1937），1964 年版的

《聖詩》中採用了他自英語詩中翻譯的 80 餘首優美的臺語詩，他並且創作了 3 首曲調與 13 首詩詞；又翻譯、編輯了阿美語近兩百首的聖詩（1950-1960）；退休後仍爲其他教派編譯臺語《福音頌讚》350 首；4、自希臘語與英語翻譯了阿美語聖經《馬可福音書》；5、東部原住民教會開拓與牧養事工（1947-1967）：1947 年 12 月 10 日他前往臺東地區開拓原住民教會，二十年中在阿美族、彪馬（卑南）族、排灣族、魯凱族、達悟（雅美）族中巡迴宣教、醫病、教育、諮商、翻譯聖經、聖詩、創作聖詩，共計開拓了百餘間教會。在尚未有擴音設備的時代，他以宏亮的歌聲與宣講，吸引、感動了無數的原住民，他們暱稱他爲「大喉嚨的駱先生」（駱維仁、駱維道，2016: 191-193）。

駱牧師雖有音樂天分，卻未曾有機會正式學音樂，但畢生的工作都與音樂有密切的關係。他會彈簧風琴，每到一個教會或地區都會指揮聖歌隊及合唱團。他有很廣的音域，擅長男高低音，且會作曲。臺灣教會很喜歡唱的兩首詩

〈至聖的天父、求你俯下聽〉（1931）及〈求主教示阮祈禱〉（1935）都是他早期的作品。

他平生在貧困中與其妻共育六男四女，在教育界、神學界、音樂界都有很好的成就。他學習基督的精神，不求功、不貪利、刻苦自己、愛護原住民，1967 年因積勞成疾被迫退休。爲表揚他一生的傑出貢獻，台灣神學院於 1982 年 6 月 15 日頒贈駱先春牧師「榮譽神學博士」之學位。他於 1984 年 2 月 28 日逝世。前台灣神學院院長孫雅各博士曾稱讚駱先春牧師爲「一位學者、佈道家、教師、音樂家、又是一位富有牧會恩賜的牧師。」（駱維道撰）參考資料：152, 475

lus'an

邵族年祭或稱豐年祭。於每年農曆 7 月底至 8 月份舉行，在這秋收的季節，族人透過 lus'an 儀式來凝聚社群，並且重新與祖靈建立關係與情感。邵族的 lus'an 儀式根據是否有主祭者（爐主，pariqaz）產生而有兩種不同的活動方

表：有主祭者的 lus'an 儀式過程

日期（農曆）	儀式名稱	遶境儀式	音樂
7.29	mashtutan（杵音儀式）	無	mashtutan、takan
8.1	tuktuk（飲公酒儀式）		tihin
8.2 – 8.3			tihin、busangsang
8.4 – 8.9	shmayla（牽田儀式）	無	àm-thâu-á-koa（暗頭仔歌）
8.10 minfazfaz（中介儀式）		mashtatuya	àm-thâu-á-koa、pòaⁿ-mê-á-koa（半暝仔歌）、mashtatuya-1
8.11 – 8.19		mang qatubi	àm-thâu-á-koa、pòaⁿ-mê-á-koa、mang qatubi-1、mang qatubi-2（此首19日晚唱）
8.20晚 – 8.21晨 mingriqus（結束祭儀）		mashtatuya	tihin、àm-thâu-á-koa、pòaⁿ-mê-á-koa、mashtatuya-2
8.21 – 8.25男女祭司至社外為居住社外族人祈福		無	àm-thâu-á-koa、pòaⁿ-mê-á-koa

式，當該年有主祭者產生時，年祭期間則能施行 *mashtutan 杵音儀式、*tuktuk 飲公酒儀式及 *shmayla 牽田儀式，為期近一個月（見表）；如果當年沒有爐主產生，lus'an 則只進行杵音儀式與飲公酒儀式，牽田儀式則處於禁制階段，其相關的歌謠都無法歌唱，儀式活動為期三天後即結束一年的 lus'an 活動。

有主祭者產生的 lus'an 期間，杵音儀式、飲公酒儀式及牽田儀式三者，由器樂不歌的杵音一直到純粹以歌樂為主體的牽田儀式；其中牽田儀式可謂為 lus'an 最核心者，它的音樂篇幅與進行時間也較為龐大。

一般說來，邵族人的 *mulalu 祭祖靈與 lus'an 兩大儀式中，祭祖靈歌唱者以女性祭司 shinshii 先生媽為主體，而 lus'an 則以男性祭司為核心，因 lus'an 歌謠的教唱與掌祭者為陳、高兩姓的男性 paruparu 鑿齒祭司，他們不僅負責歌謠的領唱，族內年祭牽田歌曲的傳承、教唱等，也都由 paruparu 來承擔。另外杵音儀式在袁姓頭人家中古曆舉行、8 月 1 日的戲除儀式在毛姓長老家門前舉行等，都說明 lus'an 以男性祭司為運作核心。

由於邵族部落位於日月潭邊，加上 lus'an 舉行期間適值漢人農曆 8 月中秋，因此日月潭風景區時常結合傳統的邵族年祭與漢人中秋為觀光月，擴大舉行歌舞活動，在部落中因此形成傳統的祭儀展演（內演）與觀光展演（外演）兩者交疊的景象。（魏心怡撰）參考資料：151, 264, 306, 349

原住民篇

ma'angang
● ma'angang
● macacadaay
● maganam
● makero
● 馬蘭

ma'angang

南部阿美巫師 ma'angangay 治病驅邪時的歌舞，巫師制度在南部阿美族中斷已久，現代阿美人多難述其詳。（孫俊彥撰）

macacadaay

阿美族 Farangaw*馬蘭地區的多聲部歌謠形式〔參見阿美（南）複音歌唱〕。字根 cada 有「接」、「傳接」的意思。雖然族人對於這種一人領唱，之後多人接續，並分高低音演唱的形式，沒有單一特定的名詞指涉，但以 macacadaay 來稱呼此種歌唱形式，起於 2020 年，文化部（參見●）將認定此種音樂形態爲重要傳統表演藝術形式，在尊重原住民語言下，經過商討，決定使用 macacadaay 表示此種音樂形態。2021 年 4 月 16 日文化部正式公告登錄「阿美族馬蘭 Macacadaay」爲重要傳統表演藝術，並認定 *杵音文化藝術團爲保存者。（呂鈺秀撰）

maganam

達悟語「跳舞」。前綴 ma- 表動詞形式〔參見 ganam〕。（呂鈺秀撰）

makero

阿美語「跳舞」〔參見 kero〕。（孫俊彥撰）

馬蘭

南部阿美族最重要也是最大聚落。位於今臺東市，屬南部阿美之卑南阿美群。馬蘭原爲單一部落，稱 Farangaw，地處卑南溪沖積平原上，鯉魚山與貓山兩個小山丘之間一帶，居民以務農維生。由於地理位置的關係，與漢人的接觸

明顯早且深於其他阿美族部落。日治末期開始，一些族人至馬蘭外圍地區尋覓良田，1960 年代開始漢人人口的成長，以及 1970 年代的市區開發，使不少 Farangaw 馬蘭阿美人向外圍地區遷居而形成新的部落，包括 Matang 豐谷、'Alapanay 豐里、Ining 伊寧（或稱康樂）、Fukid 新馬蘭、Pungudan 大橋、Pusung 寶桑、'Apapuro'高坡、Ci'odingan 常德、Si'asilu'ay 阿西路愛（或稱豐年，清代稱沙鹿社）等，與原有的馬蘭本家部落統稱「馬蘭地區」或「大馬蘭」。根據 2000 年統計，整個馬蘭地區阿美族總人口數將近一萬人。此外分家部落在政治運作上並沒有完全脫離馬蘭本家，尚未成爲獨立自主的部落，但住民爭取自主的意識日漸強烈。

馬蘭阿美的音樂以群體性演唱的複音歌曲爲主，單音的獨唱曲數量在比例上很小，單音齊唱者也只有近代的創作歌曲。器樂也很少，過去青年男女交往所用的 *cifuculay datok 弓琴早已式微。1943 年日本民族音樂學者 *黑澤隆朝的調查，對馬蘭音樂進行了第一次學術性的研究，他首次記載了馬蘭歌謠中的複音現象，並以「多聲部自由合唱」、「自由對位」等術語加以描述，這次調查成爲往後馬蘭音樂研究的基礎。1996 年亞特蘭大奧運會宣傳廣告配樂使用馬蘭長老 *Difang Tuwana 郭英男夫婦歌聲事件爆發後〔參見亞特蘭大奧運會事件〕，對馬蘭阿美人形成激勵作用，再加上馬蘭地近市區，與外界交流頻繁，促使馬蘭地區音樂活動蓬勃發展。除原有的音樂活動依然延續保存外，馬蘭阿美人也自發組織了許多以歌舞表演爲目的的團體，如馬蘭本部落的「臺東馬蘭巴奈合唱團」及「馬蘭阿美山海原音文化藝術團」、新馬蘭之「*杵音文化藝術團」、豐谷地區之「臺東原音文化團」、豐谷康樂一帶的「阿美族大歌手」等。這些團體經常受邀於國內外演出，活動相當頻繁，在臺東市每年於阿美族豐年祭後舉行的「馬卡巴嗨」觀光活動中，更是不可或缺的要角。而團體成員平日的排演練習，也形成馬蘭地區新形態音樂活動。

由於地利與交通之便，馬蘭經常成爲阿美族

音樂研究者的調查對象，音樂學者來訪的次數遠多於其他阿美部落。日治時期早於黑澤隆朝者，有 *一條愼三郎對馬蘭歌謠的採譜，此外以民族學調查爲主的佐山融吉記錄了馬蘭的樂器及歌謠歌詞，語言學者 *北里蘭則有歌曲錄音。1960 至 1970 年代初期，有 *呂炳川、民歌採集隊的李哲洋（參見❷）與劉五男、*駱維道、*小泉文夫，1970 年代後期起至 1980 年代結束，有姬野翠、許常惠（參見❸）、徐瀛洲、林清財、鄭瑞貞，1990 年代有吳榮順（參見❸）、瑞士學者 Wolfgang Laade、*明立國、巴奈・母路，2000 年起有孫俊彥、呂鈺秀（參見❸）、陳詩怡、黃姿盈等人【參見阿美（馬蘭）歌謠標題觀念、阿美（馬蘭）歌謠分類觀念、阿美（南）複音歌謠】。（孫俊彥撰）參考資料：116, 123, 132, 166, 186, 221, 222, 278, 295, 383, 463

〈馬蘭姑娘〉

又稱〈馬蘭山歌〉、〈馬蘭之戀〉或〈馬蘭情歌〉等，是一首著名的阿美族現代歌謠，代表性演唱者有臺東馬蘭阿美出身的歌星 *盧靜子。不過從歌詞使用的阿美語彙來看，歌曲可能源出於花蓮一帶。歌詞內容爲一位姑娘對父母親表示與意中人情投意合，希望父母親能成全婚事，否則將臥軌讓火車輾成三截。1960 年代初期，這首歌曲已是花蓮阿美文化村的表演節目。同時期亦有多個臺語、國語歌詞的翻唱版本，包括文鴛的〈山地情歌〉（1963）、美黛（參見四）的〈馬蘭山歌〉（1964）、張淑美的〈馬蘭之戀〉（1964）、葉啓田（參見四）的〈內山之戀〉（1965）等，其中有的是以原漢相戀爲題材的電視連續劇或電影之主題曲。這首歌曲也從此時開始受到廣大的歡迎，繼而出現大量的翻唱曲、合唱曲或器樂曲的改編或移植。較屬藝術性的改編則有：黃友棣（參見❸）的〈馬蘭姑娘〉（1974）、錢南章（參見❸）的《臺灣原住民組曲——馬蘭姑娘》（1995）。1998 年起實施的國民中學課程標準，將此曲列爲音樂課的共同歌曲。不過阿美人 *Lifok Dongi' 黃貴潮與巴奈・母路等則認爲這首歌的歌詞並不適合作爲國中教材，也可能會

讓外界對阿美文化產生誤解。（孫俊彥撰）參考資料：42, 220, 240, 364

malastapang

布農族音樂形式，漢語音譯「馬拉斯達棒」，在 *布農族音樂中，內容最豐富精采，其歌詞千變萬化，並爲即席創作。雖有被意譯爲「英雄榜」、「報戰功」或「誇功宴」，但均未能達意。由於布農男性在祭典活動所唱內容以功績爲主，所以被誤名爲「報戰功」或「英雄榜」，但此音樂形式不只應用於祭典中，而「誇功宴」更是錯誤。因布農人 *malastapang* 時最忌誇大內容，尤其在祭典中，須誠實報告。若發生歌者吟唱內容不實，輕者領唱或其他吟唱者會搶碗或酒杯並搶詞，不讓其繼續吟唱；重者則領唱或其他吟唱者會將其合力踢出會場，甚至會拔刀相向，命其退場。因此無特殊表現或吟唱 *malastapang* 不流利者，通常只跟著他人吟唱。

祭典活動時 *malastapang* 有固定隊形，內圈男性，外圈女性，每位女性站在一位男性之後。節奏上，蹲坐在內圈男性，隨著吟唱者節奏，以蹲姿一腳前一腳後上下律動約四次，同時領唱一律逆時針方向傳遞碗或酒杯。當男性報出 *malastapang* 歌詞時，外圈女性先向右跳轉一次，同時準確複誦歌詞，膝蓋及雙手上下律動約四次；雙手前後搖擺兩次，第一次要於胸前擊掌，第二次亦要擺到胸前，但可不擊掌。當男性歌者唱到第二句，女性半面向左跳轉，同第一動作至整個男性吟唱完畢。當男性開始吟唱，會有一位女性特別以跳躍舞步到男性內圈場中央，自行舀一碗酒，再以同樣舞步回到外圈，與其他婦女同飲，如此週而復始，依照歌詞律動至活動結束。

男性表演的動作及所報詞句均在表達想法、情緒，並釋放能量；女性則隨吟唱者節奏拍手跳躍，產生律動。歌詞除開頭和結尾有固定詞句，中間全爲即興創作，內容視活動場合和對象而定。祭典活動時，內容約是開頭句報完後，接著報個人出草及狩獵事蹟，結尾報個人所屬家族——此處報母親家族姓（見詞 1）。

詞 1：只報結果不報過程的簡單詞句

ho ho ho kadiktupa namakavas pat ta amis

呼 呼 呼 我只報告 除草時 殺了四個阿美人

kadiktupa namanhanup tau uva si di tasa hanvan

我只報告 狩獵時 獵到三隻羊 一隻牛（臺灣黑鹿）

taikanaian istanzahai ho ho ho

我來自胡家的姓氏 呼 呼 呼

詞 2：簡單提問歌詞中的音節形式

ho-ho-ho（三音節），*na-ta-hva-van*（四音節），*mai-ka-i-sas*（四音節），*ho-ho-ho*（三音節）

意思：呼 呼 呼，請報告，您的姓氏來自哪個家族，呼 呼 呼

男女結婚時，也要有 *malastapang*。雙方耆老、父親、新郎及家族中男人穿插圍圈，中間擺放祭拜祖靈貢品。女方家族掌有領唱權，讓參與的人吟唱，開頭結尾都相同，不同的是中間的歌詞，內容主要為宗族結盟（或軍事結盟）要如何相處，述說祖先事蹟，勸勉與勸戒新郎如何經營家庭等，比較少吟唱功績。男方家族若吟唱功績，要盡量不贏過女方，否則會引起女方不滿，認為男方是來炫耀，貶低女方。此時通常不要求女生在外圍隨節奏起舞。

另一種 *malastapang* 場合人數最少。早期交通不便，路過的陌生人到家借宿，男主人不好問到此地原因，就會以酒款待，然後才吟唱 *malastapang* 來詢問事由，了解訪客背景。開頭及結尾句同上述，中間內容主要述說祖先居住何處，遷徙何方，家族（父親）背景。如果發現是同宗族，則男主人必殺羊或豬熱情款待，此傳統至今仍保留，有時以千元大鈔替代殺豬羊。

布農音樂多和聲唱法〔參見布農族音樂〕，節奏緩慢優雅（童謠除外）。惟 *malastapang* 不以和聲演唱，其節奏較有力或較輕快，類似今日流行之 Rap，屬布農唯一歌舞合一的音樂文化。不過 *malastapang* 具固定音節和節奏，開頭句以三音節為主，以強／弱／弱呈現，結尾也以三音節為主，以強／弱／次強收尾。中間部分通常以四音節演唱，以強／弱／次強／弱呈現，受到布農語詞彙影響，也偶有三音節歌詞（見詞 2）。（古仁發撰）參考資料：317, 468-1

malikuda

指阿美族*豐年祭中團體牽手的歌舞。其舞隊通常呈現開放或封閉之圓形，亦可做單層或內、外圈多層，臺東馬蘭地區有螺旋形，成功鎮的 Sa'aniwan 宜灣部落則有蛇形、八字形等多種變化。不論如何，舞列必由年長者帶頭，並依年齡、階級之順序依次排列。牽手的目的據說是為了防止惡靈進入舞蹈圈內，牽手方式分兩種，一是相鄰之兩人牽手，一是相隔一人交叉牽手，握手也分兩手相握以及勾小指兩種。舞步具規則性，跟著旋律不斷反覆，並且由舞隊的領頭帶頭繞圈或前進。不同部落或是不同的歌曲使用各種不同的舞步，有滑步、抬腳、踩步、停頓、跳躍、跑步、甩手、扭臀等各種豐富的變化。也有老人表示，*malikuda* 舞隊的繞圈前進方式，以及其充滿力與美的展現，反映了颱風的形象（圖）。

豐年祭的團體歌舞皆不以樂器伴奏，只有衣飾上或手腳上所綁縛的鈴鐺（*singsing、*tangfur）因舞蹈動作發出聲響烘托其熱鬧氣

malikuda' 舞隊的繞圈前進方式，反映了颱風的形式。

氛。其歌曲平日不得演唱或是練習，但今天爲了舞臺表演或是錄音等目的，這個限制已有鬆動。歌曲形式皆做領唱應答，領唱者多爲一人，有時可達三、四人同時領唱。中北部地區，領唱句多長於和腔句，南部地區則多是領唱句與和腔句等長。領唱者可以即興塡詞（*mi'olic*），旋律也多變化，相較之下和腔句則顯得較爲單調，且一般而言都是單音齊唱或偶爾出現的異音。在臺東市的 *馬蘭地區，和腔句則有豐富的複音現象（見下頁譜）。歌曲的數量因部落而異，如馬蘭地區僅 4 首，而成功鎭的宜灣部落則近 30 首。由於豐年祭是男子年齡階級負責決策執行的祭儀，因此 *malikuda* 通常也是以男性爲主軸。在中部阿美族（*ilisin 系統的豐年祭），對於不同階段儀式的舞者有嚴格的限制，如豐年祭第一天的 *ifolod* 迎靈只能是男子跳 *malikuda*，而最後一晚的 *pipihayan* 或 *mipihay* 送靈就只有女性跳。

　阿美族豐年祭的 *malikuda* 不僅止於宗教儀式上的意義，它也是年輕男女彼此認識並進一步交往的機會。男子在場上跳舞時，他的妻子、情人，或是中意他的未婚女孩，會塞檳榔在他的口中或檳榔袋裡，作爲愛意的表示。男女共舞的場合中，女性穿插在自己的丈夫或兄長旁，有時父母看上某位男子後，也會拉著自己的女兒到他身邊跳舞。（孫俊彥撰）參考資料：69, 117, 121, 271, 279, 287, 320, 359, 440-Ⅱ, 442-1, 445, 446, 460, 467-1, 467-5, 467-6

mangayaw

傳統卑南族年度重要祭儀，昔以出征復仇獵首的 *mangayaw* 爲主，後來因獵首之限制，活動改以狩獵爲主，故一般文獻多譯爲「獵祭」或「大獵祭」。大獵祭其實包含了一連串的儀式活動，如除舊佈新、淨空靈界、設置靈界防禦工事、少年年祭（猴祭）系列活動及大獵祭本祭活動「上山打獵」、返回歡慶等等。而每一個儀式活動過程之中，都會伴隨爲當年哀家之慰撫除喪，以及年輕人晉級成長的訓練活動與儀式。不過，整體而觀，祭儀可分爲前後兩部分：第一部分是少年組的猴祭（知本稱 *vasivas，*南王稱 *basibas 或 mangayangayaw），第二部分爲緊接於猴祭之後，成年組的大獵祭。

　依傳統習俗，大獵祭活動由部落成年男子組成團體到山上進行狩獵活動，成員包含長老、青壯年及由少年會所升上成年會所接受苦役訓練的準青年組（*miyabetan*）。野營期間，除了狩獵之外，並在山上 *pairairaw（吟唱英雄詩），以學習成爲眞正的男人，同時作爲族內男性文化的重要傳承之一。當狩獵回部落時，經三年訓練的準青年組即可升上青年組，同時喪家也可以除喪，再度加入族人的日常活動。下午有專爲晉升青年及喪家除喪的歌舞活動，歌舞活動的內容往往由一般歡樂歌曲及傳統的 *tremilratrilraw 交織進行。（林志興撰）參考資料：334

manood so kanakan

達悟族搖籃歌，或稱 *mamazey so kanakan*，兒童也稱此種歌謠 *meyloley*。達悟社會由於女性經年從事農作生產工作，因此男人不下海時多擔任照料嬰兒工作。達悟族的搖籃歌男女都可唱。此歌不僅用來哄孩子入睡，另男人在飛魚季中，由於睡眠不足，也利用哄小孩的歌聲自我提神。旋律由二度全音組成，節奏則配合著推搖嬰兒搖籃的動作。（呂鈺秀撰）參考資料：308, 411

manovotovoy

傳統達悟族四門（或四門以上）主屋落成晚間歌會中，屋主或村中德高望重長者，於歌會最後所歌唱的驅鬼 *raod 歌曲。達悟人建造四門以及四門以上 *vahey* 主屋時，村人同來幫忙。

譜：馬蘭阿美的和腔有豐富的複音現象　音樂出處：族人自錄，時間地點不詳。

故而在傍晚 meyraod 歌會開始前，主人會準備一節甘蔗，並把汁擠入甕中。以備客人進入或離去時，將之攜帶回家，爲自家帶來福氣。

歌會時，屋內擠滿同村男性親友，席地而坐。歌會開始，首先由站或坐在 tomok 宗柱下

的長子爲父親套藤圈，並唱有關世代傳承家屋，人丁興旺的套禮歌曲 *mapazaka，之後由女主人歌唱一首祝福的 raod。其中當長子或妻子不會演唱 raod，則長子只起頭，屋主（父親）可接唱；妻子部分則由屋主（父親）以婦

詞：2004 年朗島部落謝加灣所唱之 *manovotovoy*

imo a lallay no minisazawaz a minicavakovakog hi ya hi

你（指唱的歌或話）災靈 四門房 順著，被漂走

meykana macivoyog do palanoen

去 順水流 的水

i macivoyog ka na do palanowen ta no lalatoen mo a hi ya hi

順水流 你（指鬼魂）水 當 漂流 你

mangey ka na omlalanap do langaraen

去 你（有催促之意）飄向空中 仰望

歌詞大意：話與歌都會帶來災靈，讓這些都順水漂去。

女角色的歌詞代爲歌唱。親人歌唱完畢後，主人歌唱祝禱長壽，家族興旺的 *avoavoit，以及歌詞內容爲去除這一夜將會有的過多讚美之詞所連帶帶來的災厄之 road。其中由於 avoavoit 演唱機會少，歌詞又屬傳統固定不變形式，許多屋主並不會演唱，因此通常請同村親友中年齡最長者代之歌唱。之後，同村村人依照年齡，順序歌唱 road。

由於屋內歌聲優美震撼，四周孤魂野鬼都會進屋聆聽。因此歌會最後，會由主人演唱，主人如果不會唱，則由村中最年長者演唱驅鬼的 *manovotovovy* 歌曲，將鬼魂驅出主屋。而後眾人在離去前，會將禮刀深入甕中，以刀尖沾汁，滴在備好的半截椰子殼內，攜回自家屋後一角放妥，稱 *sekez，口中並唸祈禳語詞。

不同於一般歌會的歌唱形式〔參見 *meyvazey*〕，主屋落成禮歌會中，只以慢速演唱 *raod* 旋律曲調的歌曲，且眾人必須 *paolin 複唱每位歌者的每一句歌詞，主人並不需答唱，另參與者中途也不得離開，直至凌晨天微亮之時，歌唱最後驅鬼的 *manovotovoy* 才可離去。*manovotovoy* 歌詞須代代傳承，並不編創新詞，因此詞中充滿古語隱喻（見詞），加上均以慢速演唱，學習機會又不多，今已漸被遺忘。（呂鈺秀撰）參考資料：53、88、126、354

mapalahevek

達悟族情歌。字義爲「曖昧的」。由於旋律速度緩慢，且有許多一字多音拖長腔的形式，達悟人認爲此種旋律具勾引、愛戀、情色內涵。達悟人生性保守，因此有親人在場時，絕不演唱此類歌曲，故而 *mapalahevek* 多在山野之中歌唱。*mapalahevek* 的歌詞編創，常涉及男女之間愛戀的情形，或爲抒發對於某人的傾心。當男子心儀某位女子時，會到該女子工作的順風位置歌唱，以悠揚美好的歌聲傳遞愛慕之情。若女子受感動，則也會以相同旋律歌唱回應。同 *maparirinak*。（呂鈺秀撰）參考資料：354

maparirinak

達悟族情歌。字義指鼻音較重的音色，且聲音上微微顫動。同 *mapalahevek*。（呂鈺秀撰）

mapazaka

達悟族四門房主屋 *meyvazey* 落成慶禮中，主人的長子爲其套藤圈時所唱的套禮歌曲。爲 *raod* 形式。*mapazaka* 字義指「套藤圈的動作」，此爲以動作名稱命名的歌曲，取其主人世代傳承宅第之意〔參見 *manovotovovy*〕。

（呂鈺秀撰）參考資料：88、354

原住民篇

maradiway

- *maradiway*
- *mararum*
- Masa Tohui（黃榮泉）
- *mashbabiar*
- *mashtatun*

maradiway

阿美族語，指「天生的歌者」，「很會唱歌的人」。若是一個人熟知眾多曲目，歌唱技巧卓越，同時熱愛歌唱，且在歌唱活動中能獨當一面，就會被族人稱為 *maradiway*。

在臺東 *馬蘭阿美地區，*maradiway* 有時也延伸指稱有能力演唱高音聲部 *misa'aletic* 的男性。這些 *maradiway* 可以胸聲唱法、配合開放的喉嚨運用，來演唱 c^2 以上的高音，並維持圓潤清亮的音色，而為族人所喜。已逝的馬蘭耆老 *Difang Tuwana 郭英男，在六十歲以前即具備有卓越的高音演唱能力。據馬蘭長者的回憶，上一輩的男性大多數都是這種能演唱高音的 *maradiway*，從 *黑澤隆朝於 1943 年的錄音當中或可得到驗證。可惜的是，今天在馬蘭地區已經很少出色的 *maradiway* 了，日本人類學者姬野翠於 1970 至 1990 年代於 *馬蘭進行調查時也記錄了這段衰落。這可能與近代的阿美人更頻繁地接觸漢人，因語言上的交流而漸漸改變了發聲方式有關。（孫俊彥撰）參考資料：414、440-I、442-1、459、460

mararum

阿美族祭儀音樂特質。-*rarum* 有「傷心、難過、可憐、同情、憐惜、悲憫」之意，而字首的 *ma-* 則是說明眼前所呈現的狀態。因此 *mararum* 是指一種「存在的鄉愁」。族人在儀式音樂旋律內，以上下行完全四度中含小三度、大二度音程來表示 *mararum*，即任意三個不同之時值節奏及不同音高所組合呈現的特定情緒。（巴奈・母路撰）參考資料：24

Masa Tohui（黃榮泉）

（1932.10.17 桃園復興鄉 *Piasan* 角板—2019.2.3 桃園）

泰雅文化工作者，漢名黃榮泉。*Snaji*、*Qowyaw*（石門水庫南岸，今長興村一帶）為祖輩活躍的傳統領域，部落頭目 Tohui Hola 原藤太郎之次子，幼時就讀大溪尋常小學校（日人子弟的小學）。1945 年進入日制桃園農業學校，1962 年就任臺灣基督長老教會傳教師，1964 至 1973 年任復興鄉鄉民代表會代表及副主席，1965 年創辦復興鄉農會並當選理事長。泰雅民族議會發起人，2004 年起擔任議長。任職傳教師期間廣泛蒐集泰雅族傳統文化，尤以口述歷史之傳承為最，包括祖訓、吟誦、*gaga* 典範、藝術、歌謠、語言等。受教各地識者耆老，有 Kawas Tosu、Piling Habaw、Wilang Baisu、Hakaw Nokan、Losai Taimu、Marai Silan、Watan Tahus 等人。退休後耕讀石門水庫仙島，致力於族語文字化及傳統文化之傳承，泰雅歌謠部分除整理童謠祖訓外，有〈Pinsbkan 勵志歌〉、〈搖籃曲〉、〈思母歌〉等編曲。重要著述有：臺灣總督府《番族慣習調查報告書》（第一卷）泰雅族／中文版之泰雅語復原部分（1996）【參見《蕃族調查報告書》】、*Atayal-English Dictionary* (Second Edition), Søren Egerod, Copenhagen (1999)（泰雅英文字典）發音人兼解說人。（陳鄭港撰）

mashbabiar

邵族的非祭儀性杵音，族人申請原住民族傳統智慧創作專用權，並於 2017 年 10 月 25 日通過，將 *mashtatun* 稱為祭儀性杵音，*mashbabiar* 稱為非祭儀性杵音。*mashbabiar* 能用於商業性、娛樂性與展演性的演出，雖不具儀式性，但依舊保有 *mashtatun* 的演出形式，以長木杵 *tanturtur* 與竹筒 *takan* 來演奏，杵音形式大致相同，差別在於 *mashbabiar* 於兩段杵樂中加入杵歌 *izakua*，且展演的時間與場域不受限制，因此，目前部落由邵族文化發展協會「逐鹿市集」的觀光性演出，經常以 *mashbabiar* 杵音向遊客進行介紹與展演。（魏心怡撰）參考資料：306

mashtatun

邵族祭儀性杵音，或稱之為「擊石音」（漢音 cheng chio'him，撞石音），族人申請原住民族傳統智慧創作專用權，並於 2017 年 10 月 25 日通過，將 *mashtatun* 稱為祭儀性杵音，*mashbabiar* 稱為非祭儀性杵音。邵族人於每年農曆 7 月最後一晚（受閏月影響，於 29 日

或 30 日晚上舉行），以不歌、徹夜擊杵的方式來迎接 *lus'an 年節的到來，而 mashtatun 是一種純粹的器樂形式，點引出以歌樂為主體的年祭 lus'an；邵族的 mashtatun 不受主祭者是否產生的影響，每年 7 月底傍晚，族內男女老少聚集在袁姓 daduu 頭人的祖厝內舉行此儀式；由於儀式需將木杵敲擊在一塊大石頭上，因此，袁姓頭人家中鑲嵌的一塊大石，成了杵音活動最顯明的場域表徵。

過去 mashtatun 僅由社內女性展演，男性不得參加，傳統中這一天晚上，女性徹夜擊杵時，男性必須集體到山上寮棚睡一晚，謹守分房的規定，並由女性來擔任擊杵工作，象徵女性的「生產、增值」表徵，與小米的「生產」與「增值」進行意義的鏈結，因此，「杵」從原有精緻米食的實用工具轉換成樂器，並於 mashtatun 中，再轉換成具有儀式意涵之器。隨著社會與時代演變，現今的 mashtatun 不再謹守分房規定，男性也可加入擊杵，社內的婦人也不再徹夜擊杵，儀式大致舉行到十點鐘左右便結束。mashtatun 以純粹器樂不歌的方式呈顯，迥異於平常表演節目中在兩段的杵音器樂中間，夾雜著一段清唱杵歌的 *mashbabiar 演出；另外，不同於其他族群的杵樂展演，邵族人除以實心的 taturtur 木杵進行展演之外，亦會以空心材質的 takan 竹筒，以不同音色材質交織出節奏，使得邵族人的杵音，呈現出錯落有致的層次變化（圖）。（魏心怡撰）參考資料：232

mashtatun 演奏形式

mashtatuya

這是一首用於 *lus'an 年祭期間於 minfazfaz 半程祭遶境時所演唱的歌謠，用於象徵最高祖靈的 rifiz 日月盾牌，從 paruparu 陳姓家廳堂，迎接至祖靈屋供奉之曲。這首曲目與最後祭盾牌至家家戶戶祝福的樂曲，其旋律相同、歌詞略有差異。（魏心怡撰）

瑪亞士比

鄒族最重要祭儀活動，包含成套歌舞〔參見 *mayasvi*〕。（編輯室）

mayasvi

音譯為瑪亞士比，是阿里山鄒族最重要的祭典，有凱旋祭、戰祭、團結祭或敵首祭等名稱，曾固定在每年 8 月 15 日及 2 月 15 日輪流於阿里山鄉達邦、特富野二社辦理，之後統一在每年 2 月 15 日舉行，近年來日期則由各社自行決定。而受 2019 年開始的嚴重特殊傳染性肺炎疫情影響，之後也有將整個儀式縮短為一天或停止舉辦。

二社的祭典儀式及音樂大同小異，主要是祭拜天神 hamo 和戰神，在男子聚會所 kuba 及其廣場前舉行，儀式舉行前有 ekubi 的儀式，是男子聚會所的修繕典禮。

一、*mayasvi* 主要儀式順序與演唱歌曲

1. 迎神祭：演唱迎神曲（只有男性演唱）。

2. 團結祭：除長老朗頌勇士誇功頌文的 *tu'e* 以外，沒有歌曲。

3. 送神祭：演唱送神曲、慢板祭歌（此時女子持火把加入歌舞行列）、快板祭歌（女子正式加入歌唱）及送神曲等四首祭歌。

4. 道路祭：沒有歌曲。

5. 氏族祭倉祭儀：沒有歌曲。

6. 歌舞祭：祭典當日下午開始，族人都可參加，通宵演唱戰歌、歷史頌、青年頌、勇士頌、天神頌、亡魂曲等，二至三天後的半夜十二點以前，再次演唱迎神曲、送神曲後（達邦社只唱迎神曲），瑪亞士比祭典正式結束。

二、*mayasvi* 歌曲

1. 迎神曲 ehoyi（達邦社稱為 o），四音組織，

和聲由四度及五度構成，二聲部奧干農（orga-num）複音唱法。歌詞大意：在上面的那一位，豬已殺了，血也準備好了，請下來享用吧！

2. 送神曲 eyao，和聲與迎神曲相似，多了三度的運用，單音齊唱與二部和聲唱法自由出現。歌詞大意：祭典已結束，歌已唱完了，請你回到上面，我們要繼續唱你喜歡的歌，你在上面聽我們的歌，同時也請你的力量繼續留下，與我們同在。

3. 慢板祭歌（或譯戰歌）peyasvi no poha'o，少女數人攜各氏族家中火炬入場，並加入行列。以 C、E、G 分解和絃為骨幹，二部和聲出現比例較送神曲多，除四度與五度和聲以外，三、六、八度也都出現，沒有明顯曲式。歌詞大意：祭典已經開始，年輕人快來參加，這祭典是神明所傳授，自古流傳的。

4. 快板祭歌 peyasvi no mayahe，女子正式加入歌唱。三音組織，以 C、E、G 三音為主，構成不同的三、四、五、六度和聲，每晚的歌舞祭都須由快板祭歌開始演唱，各氏族不同歌詞。自此曲開始加入舞蹈，因此有明顯節奏。歌詞大意：火是永遠的生命，女子們請你們從家中帶火來加入祭場上的火，並加入我們祭舞的行列。

5. 歷史頌 toiso，三音組織，和聲唱法較少，三、四、五、八度和聲自由出現。歌詞大意：這是有生命的地方，常有生命的力量表現出來。

6. 青年頌 yiyohe，五聲音階形式，類似羽調式五聲音階，大部分為齊唱。歌詞大意：從古到今都舉行了祭典，我們雖然年輕，但英勇，可以殺敵了，因此有資格可以交女朋友。

7. 勇士頌 nakumo，五聲音階形式，類似徵調式五聲音階。歌詞大意：我們年紀輕，可是很英勇，可以殺豬，也可以殺敵人，因此可以交女友、結婚了。

8. 天神頌 'la'lingi，三音組織，在主要旋律上自由加入三、四、五、六、八度和聲。歌詞大意：年輕人來聚集會所，歌舞頌神，並效法祖先英勇。

9. 亡魂曲 miyome，五聲音階，類似宮調式五聲音階，自由出現三、四、五、六、八度和聲。歌詞大意：月亮啊！請你關照我們已經逝去的祖先們靈魂所走的路。

三、以上祭典歌曲特色

1. 歌曲速度：以第一首迎神曲最慢；至歌舞祭轉為較輕快的節奏。

2. 音域：以前兩首十二度最廣，之後各曲多徘徊在八度左右。

3. 和聲：迎神曲僅有四和五度出現，之後的曲子和聲較為自由。和聲出現比例在迎神曲為 100%，送神曲次之，其他歌曲都較少。

4. 音階和音組織：只有前兩首為四音組織，其餘三首為五聲音階，四首為三音組織。

5. 演唱方式：全部歌曲都為應答式唱法，都由一位獨唱者領唱，然後其他部跟著全體唱和。

6. 節奏：歌舞祭的曲子較有明顯節奏，四首是三拍子，兩首是兩拍子，但最前面三首僅站著唱未配合舞蹈，因此沒有明顯的節奏形態。

mayasvi 祭歌是流傳至今最古老的鄒族歌曲，平時不能演唱，只有在祭典期間能夠集體練習及正式典禮時歌唱；其中又以迎神曲及送神曲最具特色，演唱時由頭目領唱後隨即全體勇士跟著加入，全曲悠長緩慢，配合忽前忽後步伐，虔誠禮讚天神。演唱時依音域高低會形成完全四度或五度的平行式奧干農唱法，為鄒族 mayasvi 祭典中最具特色及意義之祭歌。（錢善華撰）參考資料：89, 90, 184, 259, 289

〈美麗的稻穗〉

卑南人 *BaLiwakes 陸森寶 1958 年的創作歌曲，為其代表作之一，原名〈豐年〉。此曲依循卑南傳統歌謠曲風創作。創作由來起因於 1958 年八二三砲戰，戰事爆發且戰況激烈，許多卑南 *南王青年在前線服役，無法回鄉探親，而村民也擔心家鄉子弟安危，又無法親赴前線慰問，BaLiwakes 陸森寶便寫下此曲給部落鄉親演唱，述說鄉裡的農作物收穫豐富，希望能傳達給前線的親人。曲子抒發了鄉親想念的心情，亦達成慰勞前線青年的心意。歌詞原以日文片假名寫成，BaLiwakes 陸森寶先以日

語教唱卑南族婦女，後又改成卑南語演唱。歌詞大意，第一段述說今年是豐年，鄉裡的水稻將要收割，願以豐收的歌聲報信給前線金馬的親人；第二段述說今年是豐年，鄉裡的鳳梨將要盛產，願以豐收的歌聲報信給前線金馬的親人；第三段述說鄉裡的造林，已長大成林木，是造船艦的好材料，願以製成的船艦贈送給金馬的哥兒們。今日多數演唱者挑選一、三段演唱，乃因第二段歌詞提及鳳梨，早期南王部落盛產鳳梨，甚至設有鳳梨工廠，後已沒落而多略過不唱。胡德夫（參見❹）曾於1974年西洋歌充斥的年代，在臺北國際學舍（參見❶）的演唱會時將其改名〈美麗的稻穗〉，並演唱此曲，「唱自己的歌」的精神就這樣被保留下來，且開啟了後來的民歌運動〔參見❹校園民歌〕；1980年代胡德夫並演唱此曲參與各種社會運動；1990年代末期此曲被❺公視原住民新聞雜誌選為片頭及片尾曲，此曲也是今日原住民歌手的代表曲目之一。（林映臻撰）參考資料：280, 373, 425, 454, 456, 465-2, 473

meykaryag

達悟語指舉行拍手歌會。為朗島、野銀村落方言，紅頭與漁人村落稱 *mikaryag*。mey- 或 mi- 前綴表動態〔參見 *karyag*〕。（呂鈺秀撰）

meyraraod

達悟人通稱歌唱所有慶禮類型的歌曲，或稱 *meyraod*，mey- 前綴表動態。（呂鈺秀撰）

meyrawarawat

達悟族四門房以及十人大船落成慶禮中的領唱者。由於十人大船及四門房在達悟傳統觀念中，具有神格靈體，因而在 **meyvazey* 落成慶禮時，領唱者均需為部落中德高望重或較年長有經驗者，以示對十人大船或四門房靈體的尊重與敬意。（呂鈺秀撰）

meyvaci

達悟語指「唱 **vaci* 的歌」，mey- 前綴表動詞，此為朗島與野銀部落的發音，紅頭與漁人部落

發 mi-。（呂鈺秀撰）

meyvaivait do anood

達悟族歌會中歌者相互間的鬥歌。*meyvaivait* 字義為「相互批評」，音樂上指歌會中，兩人以歌詞內容相較高下。通常此類歌曲出現在歌會中約過了半夜十二點後，有同儕間相互競爭較勁之意。相較高下的歌詞內容，則以相互褒貶、誇耀祖先的成就或個人以及家族的勞動力為主〔參見 *meyvazey*〕。（呂鈺秀撰）參考資料：181

meyvalacingi

達悟語「跳頭髮舞」，字義為「翻滾」，原是動詞，今日也作名詞用。達悟婦女以橫列或圓形等不同隊形，或雙手交叉胸前，或手牽手，或交叉牽手，屈膝往後並直膝往前甩髮。此種舞蹈日治時期已見於照片，二次大戰以後並常常被視為達悟族娛樂性質的代表性舞蹈。旋律有快、慢二種，主要在大二度範圍內，在進出場與變換隊形時，歌唱速度較慢旋律；在甩髮時，則歌唱速度快的旋律。舞步動作上，部落與部落間略有差異，例如朗島婦女傳統有左、右腳輪流往後划，達悟人將其比喻為雞爪的舞步 *meykazakazaid*、前後甩髮的 *valacingi*、橫跨蹲步並兼有上下抬手動作的 *omkek*、繞成螺旋狀的 *lisood*、左右單腿交互跳躍的 *meytokley* 等動作舞步與隊形。至於紅頭婦女，今日舞蹈動作只有上下抬手並蹲膝的 *litlitdon*，以及甩髮的 *valacingi* 兩種動作。（呂鈺秀撰）參考資料：308, 411

meyvatavata

指達悟族 **karyag* 拍手歌會中的領唱者。拍手歌會是一個男女均可參與的歌會，領唱者也無

M

meykaryag 原住民篇

meykaryag ●
meyraraod ●
meyrawarawat ●
meyvaci ●
meyvaivait do anood ●
meyvalacingi ●
meyvatavata ●

性別的限制，主要乃取決於對歌詞的記憶與表達的能力。由於達悟女性較少有機會在公眾場合中表現，為怕女子在領唱時怯場，因此當有女子欲領唱時，允許二人同時一起歌唱。（呂鈺秀、郭健平合撰）參考資料：181

meyvazey

達悟族的落成慶禮。舉行落成慶禮則稱 *peyvazayen*。指 *vahey* 主屋（或稱地下屋）、*makarang* 高屋（或稱工作房）、*tagakal* 涼臺、船等完工時所舉行的慶禮。落成慶禮的舉行對達悟人而言是件慎重的事，因主人須先闢田種植落成慶禮中必備的禮芋，並有足夠的豬隻或羊群以在落成慶禮時，餽贈親友禮肉。加上落成的主體之建造，從木頭的砍伐至房身或船身等的精心雕刻，整個慶禮過程顯示的是主人的勤奮勞動力。

達悟族的落成慶禮過程中，有許多的歌唱活動（見表），包括落成慶禮前兩晚，主人與近親 *meyveysen* 數石頭（朗島說詞）討論邀請親友數目時，會有小型歌唱禮儀；慶禮開始前一天的 *mapatoyon* 邀客時，主人與客人之間的應答歌唱；當天上午慶禮前堆放禮芋後，會有幫忙堆放禮芋的同村親友之 *isaray o ahakawan da* 歌唱禮儀；當天下午主人邀請的外村賓客到來後，會有 *meynikanikat* 迎賓歌會；當晚開始持續至第二日凌晨，會有 *meyyanoanood* 祝典歌會（當為四門房落成禮的祝典歌會，則稱 *meyraod*）等。第二日凌晨歌會完畢，則有分禮芋及分禮肉等活動。之後船的落成還有歌會（大船才有）、拋船（大船才有）、試航（大船與小船均有）等儀式，而高屋落成則還會在第二日晚間舉行 *karyag 拍手歌會。

在慶禮當天下午的迎賓歌會中，外村友人依照村落與年齡大小排成一列，魚貫進入主人村落，祝賀主人並就坐，歌會則由主人開唱第一曲後，客人依照年齡長幼，一一歌唱 *maniring*，讚頌主人，唱完並會講一小段祝詞 *mangaga*。祝詞注重抑揚頓挫，並講究語調與用詞，達悟人甚至認為其比歌唱本身更為重要。

表：落成慶禮過程與歌唱時機流程表

前二天			
	白天	採收芋頭（視芋頭多寡於慶禮前二到五天開始採收）*mangap so soli*	
	晚上	數石頭▲	*meyvato* 或 *meyviesen*
	晚上	本村歌會▲	*meyyanoanood*（四門房主屋慶禮則稱 *meyraod*）
前一天			
	上午	邀客（外村）▲	*mapatoyon*
	白天	準備姑婆葉、檳榔、荖藤	*mapeysimo so ilielamney*
	下午	捉豬（捉羊#）	*manodeh so kois* 或 *koran（mangagling）*
	下午	邀客（本村）	*manaid*
當天			
	上午	賀芋頭豐收歌會▲	*isaray o ahakawan*
	下午	◎迎賓歌會▲	*meynikanikat*
	晚上	祝典歌會▲	*meyyanoanood*（四門房主屋慶禮則稱 *meyraod*）
後一天			
	清晨	分禮芋	*minmo*
	清晨	宰殺豬羊，分禮肉	*manzakat so koran, mapataketakeh*
	上午	大船慶禮特有：大船歌會▲、拋船、試航（小船落成僅有試航）	
			meyavoavoit、*mapatotolaw*、*avavangen do wawa*
	晚上	拍手歌會▲（高屋慶禮特有）	*karyag*

▲落成慶禮中有音樂行為部分

#如果羊很多，則採收芋頭時就會開始捉羊

◎野銀村人有時會在踏入主屋慶禮主人家庭院，或至庭院後，第一位最年長者，站著唱頌擺放出來的芋頭

對於客人的祝福，主人需一一歌唱答禮，至於來參與歌會的同村親友，只扮演應和歌唱的角色。而凌晨零點以前的祝典歌會，原則上還是如下午的迎賓歌會，爲客人讚頌主人成就的歌唱時間。零點之後，一些個人見聞、經歷、敘述祖先、家族等精采內容之歌詞，則漸漸浮現。其中甚至還有相互從歌詞內容比較高下的情形〔參見 meyvaivait do anood〕。落成慶禮歌會參與者全爲男性（拍手歌會除外）〔參見 karyag〕，其所應用歌詞類型包含 *anood 以及 *raod 二者，旋律則有 anood、raod、*lolobiten 等類型。（呂鈺秀撰）參考資料：44, 126, 181, 354

miatugusu

拉阿魯哇族一年中最重要的祭儀，中文稱「聖貝祭」。該祭典早期爲一年一祭，但因耗資甚鉅，改爲二至三年舉行一次，因此也有稱「二年祭」；1994 年在臺北國家音樂廳（參見●）演出該祭典後，有感於傳統文化的流逝，因此再度回復一年一祭。近年祭典時間約在 12 月 15 日至 1 月 2 日之間。

　　據拉阿魯哇族群的傳說，聖貝祭原爲 Vilangan 美壟社特有之祭儀，該族在遷來現居地前，曾居住於東方的 hlahlunga，此亦爲矮人 kaburua 之居所，兩族相處融洽。矮人每年舉行盛大隆重的聖貝祭典，供奉其傳世之寶 takiaru 聖貝，以求境內平安、豐收豐獵、族人興旺。當美壟社拉族人離開該地時，從矮人處分得若干聖貝，而後也仿效矮人舉行祭儀供奉聖貝。其餘兩社族人因羨慕美壟社有聖貝及祭典，因而趁其不備盜取若干聖貝，此即爲其他二社舉行此祭典之由來。

　　由於兩社人都害怕被美壟社族人看見偷來的聖貝，因此在聖貝祭的重要部分「聖貝薦酒」中，必於室內閉門舉行，與美壟社於室外薦酒相異。聖貝祭中所唱歌謠共有八首，依序爲 luua likihli 山芋、malalalanguu 準備歌、miatugusu 舞歌、hliialo lavahli 備好的山蘇、palitavatavali 數人數之歌、tahlukumai 男女對唱情歌、varatuu vatuu 分開之歌、tapisimu 男短裙。其中，第六、七兩首在歌唱形式上爲 alubaluwa

miatugusu　原住民篇

miatugusu ●
micada ●
mikaryag ●
milecad ●
mili'eciw ●

sahli 對歌，藉由一年一度的正式祭儀聚會，進行部落間男女的對談與交往。（游仁貴撰）參考資料：50, 51, 378, 461-5, 468-9-1

micada

阿美語原意是「接」，動詞，在歌唱活動當中，指應答式唱法的答唱和腔部分，以「接下物品」的實際動作概念來類比歌唱時「答唱接著領唱之後跟著唱」的行爲，故將答唱和腔稱爲 micada。在 *馬蘭地區，micada 亦延伸指 *阿美（南）複音歌唱裡，答唱和腔段落當中所謂的低音聲部，並且常被翻爲漢語的「低音」〔參見 mili'eciw、milecad、misalangohngoh〕。（孫俊彥撰）參考資料：50, 97, 123, 279, 287, 337, 413, 414, 440-I, 442-1, 457, 458, 459, 460, 467-1, 468-2

mikaryag

達悟語指舉行拍手歌會。爲紅頭、漁人村落的方言，朗島與野銀村落稱 meykaryag。mey- 或 mi- 前綴表動態〔參見 karyag〕。（呂鈺秀撰）

milecad

阿美語動詞「一起（做……）」之意，多人同時演唱同一首歌曲即爲 milecad，因此也經常用來指應答式歌唱活動中的答唱和腔〔參見 mili'eciw、misalangohngoh〕。（孫俊彥撰）

mili'eciw

阿美語，指所有應答式歌唱當中的「領唱」，加上後綴 -ay 變成 mili'eciway，則指「領唱者」。不同的方言形式可做 miti'eciw 或 miki'eciw。

　　依據不同歌曲的結構形式，領唱與和腔的配合方式可分爲兩大類。第一種是領唱與和腔演唱相同的內容，也就是領唱者將一首歌唱過一次後，和腔的群衆再重複演唱一次，若歌曲較長，則領唱者可以縮減省略其中幾個樂句。第二種情況，領唱與和腔各自演唱不同的樂句，即領唱者唱領唱樂句，而後和腔的群衆再接著演唱應答的樂句，幾乎所有阿美族豐年祭的團體歌舞 *malikuda' 都屬這一類型。在南部阿美複音歌唱〔參見阿美（南）複音歌唱〕中，領

唱者在歌唱進行至和腔段落時，也經常同其他演唱群眾一起歌唱，此時他可以擔任低音演唱，亦可唱高音聲部，無任何限制，由此可知 *mili'eciw* 只是帶領歌唱的角色，與應答和腔時聲部的分配完全無涉，更不能視爲一個聲部。

各領域的研究學者，經常將阿美族歌唱活動中的應答行爲與其社會組織的階序性聯繫，認爲這種領唱和腔的形式，以及領唱樂句具有較高的即興成分、領唱者擁有即興填詞的權力等音樂上的特殊表現，正反應了阿美族階級尊卑的觀念。在像是豐年祭、巫師祭典這類祭儀活動當中，歌曲的領唱必須是由位階高的人來擔任，至於日常生活場合中，對於領唱者的身分並沒有這種位階上的嚴格規範，老少男女皆可領唱，不過有時在聚會裡，仍可見由在場當中的最年長者來領唱第一首歌曲的情形。不論如何，演唱能力還是領唱者必須具備的重要條件，領唱首重平穩流暢，和腔群眾能有所依循，即爲好的領唱；若是唱得「起伏不定，像牛車行走般顛顛簸簸地」，則是不好的領唱。

阿美語中的 *mili'eciw* 與漢語「獨唱」一詞所包涵的意義並不完全相等，*mili'eciw* 純粹只指應答唱法中的領唱部分，並不具有漢語「獨唱」一詞當中「單獨一人演唱」的意義。（孫俊彥撰）參考資料：50, 97, 123, 279, 287, 337, 413, 414, 438, 440-Ⅰ, 442-1, 457, 458, 459, 460, 467-1, 468-2

明立國

（1952.7.17 花蓮鳳林鎮）
曾任南華大學民族音樂學系教授並從該校退休。退休後仍執教於該系研究所，以及清華大學（參見●）音樂研究所和臺南藝術大學藝術史學系博士班，受聘爲北京師範大學－香港浸會大學聯合國際學院（北

師港浸大）顧問研究教授、「巴黎舞台」藝術總監（Art Director of PARIS STAGE Corp）（法國）。曾任南華大學通識教育中心主任（院長）、嘉義縣志撰修、宜蘭縣史撰述、「金曲獎」評審委員及總召、「金曲獎」頒獎典禮節目總顧問、「良品美器」工藝獎決審委員、國家戲劇院「臺灣原住民族樂舞系列」製作人、臺灣電視公司執行製作、中華比較音樂學會秘書長、中華藝術行政學會常務理事、臺灣樂舞文教基金會董事、世界宗教博物館諮詢委員、國家文化資產審查委員等。

祖籍山東昌邑，香港中文大學民族音樂學碩士。1979 年與 *呂炳川、李哲洋（參見●）、林二、邱慶彰、林連祥、李安和等音樂界、文學界學者籌組「中華民國比較音樂學會」，並擔任秘書工作，負責《通訊》出版及每月定期學術活動。1983 年參與行政院文化建設委員會（參見●）委託之「阿美族音樂調查研究計畫」，成員包括李泰祥（參見●）、張麗珠、*Calaw Mayaw 林信來、黃美英，進行阿美族傳統歌舞音樂的調查研究。1984 年應哈佛大學趙如蘭之邀，赴美參加亞洲學會、中國演唱文藝學會及哈佛大學「劍橋論壇」報告〈阿美族豐年祭〉相關調查。之後應臺視「浮生三錄」之邀擔任執行製作。報禁解除後，1987 年進入《中國時報》文化組，擔任記者與研究員。1989 年與林二共同向新聞局邵玉銘局長研商確定「金曲獎」（參見●）的舉辦之後，1990 年參與規劃由新聞局及中華民國比較音樂學會共同主辦的第 1 屆金曲獎。並接受國家兩廳院（參見●）的委託，製作「臺灣原住民族樂舞系列」，從 1990 至 1994 年於國家戲劇院演出：1990 阿美篇、1991 布農篇、1992 卑南篇、1993 鄒族篇，以及 1994 於花蓮市文化中心演藝廳演出的南勢阿美篇及噶瑪蘭篇，對臺灣原住民族的文化復振及樂舞發展產生了關鍵性的影響。

主持包括調查研究計畫、大型展演計畫等 30 餘項。發表及出版論文 50 餘篇。著作及研究報告 20 餘種。演出製作、總監與主持 10 餘場。音像製作及作品 20 餘種。指導研究生論文 80 餘篇。開設過的課程包括：「藝術與社區」、「社區美學」、「社區總體營造學」、「符

號學研究」、「圖像學」、「視覺文化專題」、「產業藝術」、「田野調查與分析」、「田野調查與文化研究」、「原住民社會與文化」、「原住民音樂研究」、「研究方法與理論」、「展演與文創產業」、「音樂美學」、「音樂人類學」、「田野工作與原住民文化藝術研究」、「符號學與原住民藝術專題研究」等。除了研究、教學上的長期經營與貢獻，在樂舞展演、社區營造、藝術策展到音樂、藝術與文化的評論以及社會運動上，長期在田野工作的基礎上，不斷進行跨領域整合、研究與發展，是一位理論與實務經驗豐富，具有反省、批判與創意的學者。（邱秉鑨撰）

民歌採集運動

民歌採集運動一詞首見於史惟亮（參見●）〈臺灣山地民歌調查研究報告〉（1968），用以指稱 1966 年 1 月起，由小規模轉為有規劃，最終於 1967 年 8 月達到高潮的系列採集行動。然從相關資訊觀之，則民歌採集運動乃指 1965 年 8 月由史惟亮與許常惠（參見●）共同發起的一項音樂運動，希冀藉由本國民族音樂的採集、整理、研究與發揚來創造當代中國音樂，並發展音樂學術環境和培育專業人才；時間上一直延續到 1978 年 8 月為止，在實踐上則是由一系列史、許二人發起之單一但彼此相關的學術性或社教性作為所推進。

由兩位發起人留歐前後之著作可推知，其不約而同地感受到臺灣與歐洲音樂學術環境的落差，也同樣得巴爾托克（Béla Bartók）與王光

民歌採集運動的靈魂人物史惟亮（左）與許常惠（右）正與日本音樂學者岸邊成雄（中）進行研究探討。

祈之啟示，而萌生返國後將從事中國民間音樂研究以重建中國音樂之職志；在筆談及書信往返間兩人思想逐漸契合，民歌採集運動的藍圖也逐漸成形。

1965 年 2 月史惟亮返臺，8 月「中國青年音樂圖書館」在其大力奔走下成立，運動的第一個主事機構誕生，史惟亮與李哲洋（參見●）等人開始小規模且零星的進行採集，此外也持續蒐集館藏與主辦進修活動，並發刊《音樂學報》（參見●）以推廣音樂知識和促進音樂學術發展。

1967 年春，企業家范寄韻加入採集運動並挹注大筆資金，專責採集的「中國民族音樂研究中心」成立，展開以李哲洋等青年音樂工作者為主，採集天數及地域都擴增的行動；同年 7 月更得到 ⊕救國團的資助而成立了「暑期民歌採集隊」，7 月 21 日至 8 月 1 日之間東隊由史惟亮領軍，走訪東部及蘭嶼，以泰雅、布農、排灣、魯凱、卑南及達悟（雅美）族為採錄對象，西隊由許常惠領軍採錄西部平原的福佬、客家及日月潭邵族和屏東山區的排灣與魯凱族。至該年 11 月中、下旬，中心與 ⊕救國團等機關合辦「中國民歌比賽」，讓福佬、客家、原住民及大陸各省之民歌或戲曲同臺競技；不但讓史、許等人得以採錄大陸各省民歌戲曲，也使運動再次達到高潮。

然自 1968 年起，中心及圖書館的營運相繼陷入困境最終銷聲匿跡，大規模的採集也趨於停頓，僅 1969 年 8 月史惟亮曾再組隊採錄阿里山鄒族、屏東排灣族及西部福佬民歌（參見●）與戲曲。之後遲至 1978 年方有許常惠得資助再組「民族音樂調查隊」，將採錄範圍由民歌擴及於民間音樂，於 7 月 31 日至 8 月 21 日和林谷芳等人由東部至西部走訪福佬、客家、原住民等之音樂團體及個人；此次採集因隨行之《聯合報》記者對成果之一──布農族*祈禱小米豐收歌──的報導而引發後續論爭，運動也在此寫下句點。

相較於採集，1970 年代史、許在整理、研究與發揚三方面各自累積成果，例如史惟亮獨力出版《民族樂手──陳達與他的歌》[參見●

原住民篇

minparaw

● minparaw
● mi'olic
● mipelok
● mirecuk

陳達〕（1971）以及於 ✚省交〔參見 ☰〈臺灣交響樂團〉〕團長任內擴編研究部以進行民間音樂研究，許常惠獲資助而得以整理與分析先前採集所得，並出版《現階段臺灣民謠研究》（1975）以及於 1977 年舉辦一系列民間樂人音樂會。

錄音的保存部分，目前有史擷詠（參見 ☲）將父親史惟亮留存之盤帶再製為一百多片 CD；傳統藝術中心（參見 ☰）館藏由許常惠 1960 及 1970 年代錄音還原而成之 CD（共 71 筆，目前尚未正式出版）；此外 1979 年起至 1980 年代初，許常惠也曾藉 *第一唱片廠發行部分採錄所得，其中原住民音樂以 1978 年之採錄為主，出版《阿美族民歌》、《卑南族與雅美族民歌》、《泰雅族與賽夏族民歌》三張 LP（唱片），1994 年另由水晶有聲出版社〔參見水晶唱片〕復刻為 CD 三張；漢族音樂除陳達係 1960 年代即發掘，其餘多為 1970 年代之調查與採錄成果，2000 年且有五項樂種重新出版。2013 年，德國波昂東亞研究院歐樂思教授將該院所藏當年民歌採集運動錄音盤帶 56 捲帶回臺灣，讓國人能再次聽到當年採集的聲音〔參見波昂東亞研究院臺灣音樂館藏〕。

民歌採集運動是戰後少數大規模且長期的臺灣音樂採錄與調查活動，雖史、許在過程與書面紀錄中較缺乏對音樂、人與社會之間的觀察，但為數頗豐的錄音可謂留存了 1960 及 1970 年代臺灣各族群的傳統聲響及音樂變遷現象；此外許常惠的民族音樂研究方法對於 1980 年代後臺灣的民族音樂學研究也有極大影響。因而民歌採集運動不僅於臺灣音樂研究學科史中佔有一席之地，也是民族音樂學在臺灣之接受與發展史上不可抹滅的印記。（廖珮如撰，呂鈺秀增修）參考資料：97, 165, 213, 273, 286, 288, 301, 303, 336, 447, 448, 449, 467-1, 467-2, 467-3

minparaw

邵族 *shmayla 牽田儀式中速度較快、結合跳躍動作，族人稱之為快板歌謠。minparaw 原意為「跳舞」，邵族人以此語來稱呼年祭 *shmayla 歌謠能「跳」起來的曲目。有時，快板歌謠以

*mundadadau 慢板歌謠歌詞譜上快節奏旋律而成，其中，快板歌謠分別為 kinashbangqanahi、malidu、hinishparitunirtur、shuria、tuktuk tamalun 等五首。

牽田儀式的歌謠運行，族人將曲速較緩慢的歌謠安排於儀式的開端，曲速逐漸加快，並以快板歌謠為儀式的尾聲，藉以烘托族人情緒，以歡快、狂喜的氣氛來結束一天的儀式。族人表示，慢板歌謠表達的是對祖靈的思念之情，雖然 shmayla 的歌曲大多數詞意不詳，但族人認為以緩慢曲速安排在儀式開端，能體現一種感懷的情緒；一天的牽田儀式即將結束前，往往是社內年節情緒被挑動的時刻，歌曲由原本的慢板轉換為快板歌謠，年長與其他族人經常在場外觀看年輕人進行儀式的歌舞，一邊唱著快板歌謠一邊拍打著節奏，看著年輕人搭肩繞圈越旋越快，時而往東時而往西，或者沒穩住腳步而摔倒在地，全族就在這愉悅的氛圍中結束了一天的儀式。*lus'an 年祭的 mingriqus minrikus 結束祭儀期間的遶境儀式也需到家家戶戶歌唱牽田儀式歌謠，不同於平日牽田儀式先慢後快的次序，結束祭儀反以先快後慢的曲速呈現，甚至若沒有充裕的時間舉行結束祭儀時，可捨棄慢板歌謠僅唱快板歌曲。農忙工作之餘舉行的年祭儀式，除了以歌謠舞蹈敬獻給祖靈之外，族人也藉由儀式來與他人相聚聯誼，年祭中飲宴狂歡具有嬉遊的性質，這樣的情緒在結束祭儀中特別地顯明，因此快板歌謠為一種情緒律動與推衍的催化，增添儀式的狂喜情境。（魏心怡撰）參考資料：306, 346, 348

mi'olic

阿美族歌唱時，自由即興地填加歌詞〔參見 olic〕。（孫俊彥撰）

mipelok

阿美語指「跺步」〔參見 pelok〕。（孫俊彥撰）

mirecuk

北部阿美族的巫師祭，此為在吉安東昌村（Lidaw *里漏部落）與仁里村（Pokpok 薄薄部

落）所使用的名稱。每年 *豐年祭結束後的 9
月底或 10 月初開始舉行，目的是為了祭祀
sikawasay 祭師（或拼為 *cikawasay*）自身世代
祖先 *tuas*，及祭師因夢或因病所擁有的 *kawas*
神靈。在此儀式時間中，祭師們每日至不同祭
師家中，針對不同的祖靈與神靈做各種的儀
式，整個儀式過程加上前後淡進淡出的相關活
動，為期近一個月。此為部落祭師專屬的、固
定的祭儀活動，祭師藉此可增進與神靈之關
係。

針對每個神靈都有其個別的歌曲、舞蹈、肢
體語言、祭器、儀式段落等，並會在不同的地
點，祭祀不同的神靈。整個祭儀有 58 首不同
的歌曲旋律，均以七種不同的元素表達，七種
表達元素分別是屬於聲響形式的有：1、開場
喃喃唸禱詞的 *mivetik* 告；2、具節奏變化、小
音程、對神靈呼喚的 *mikati* 呼、喚；3、無一
定音高旋律及有一定音高旋律之歌曲的 *miluku*
說、歌；4、陳述、說明與敘述的禱詞 *miolic*
禱；5、屬於動作形式的有指稱舞蹈與肢體律
動的 *micikay* 動、舞；6、有圈形、排列形與流
線形舞蹈路線的 *merakat* 走……路；7、儀式中
獻祭、治病、分食等事宜的 *midem'mak* 作、
事。而不同的儀式過程乃此七種基本表達元素
的不同組合。

儀式過程共有十六種，較多音樂呈現的乃以
呼喊全部神靈的 *mavuhekat* 開場式；預先走神
之路的 *turiac* 預走式；與神靈交會的 *pasekam*
開始式，*merakat* 走神路；以及最後的 *talikul*
告別式等段落（見下頁表）。演唱形式上，具
有獨唱、齊唱、領唱和腔以及淡進淡出的 *luku*
唱法四種。除 *kaliyawan* 之神的祭祀為獨唱，
mayahok 飲酒之歌、*lalevuhan* 火神之歌為齊
唱，其餘多數為領唱和腔，另在開場與告別式
時，也常出現 *luku* 唱法；旋律上，下行起始以
及 *mararum* 旋律為其特色；歌詞結構上，每
首歌曲均為三句式結構，首句以襯詞（無字面
意義之聲詞）開始，尾句亦以襯詞結束〔參見
naluwan 與 ho-hai-yan〕，而有實際字面意義的
實詞，則穿插其中。（巴奈·母路撰）參考資料：
24, 84, 281, 314, 315, 451

misa'akawang

在阿美族語裡，*akawang* 的原意是指「高」，
misa'akawang 指南部阿美複音歌唱中的高音聲
部〔參見 *misa'aletic*〕。（孫俊彥撰）

misa'aletic

阿美語 *aletic* 原用以形容女性音色尖而高亢的
嗓音，在臺東 *馬蘭阿美地區一帶，*misa'aletic*
與 *misa'akawang* 同樣是指複音歌唱活動中的
「演唱高音聲部」，不過前者在於著重聲部「音
色之尖」，而後者則是強調其「音域之高」。若
加上後綴 -*ay* 成為 *misa'aleticay*，則是指「高音
聲部演唱者」或是「高音聲部」本身。臺東成
功鎮一帶的阿美人，則是使用 *patikili'ay* 一詞
來指高音聲部，而不使用 *misa'aletic* 或 *misa'
akawang* 這兩個詞彙。今天的阿美人也用漢語
的「高音」來稱呼這個聲部。

南部阿美的複音歌唱，高音聲部僅由一人演
唱，演唱者性別不限，一般而言以女性為多，
從語彙的使用來看，這個聲部也與女性的聲音
有密切的聯繫。不過馬蘭地區的阿美人更推崇
男性來擔任這個聲部，他們認為由能演唱高音
域，且歌聲具有女性音色特質的男性來演唱這
個聲部，聲音能較女性更為宏亮，更為動聽，
這些男子稱為 *maradiway*。由於舞臺活動的興
盛，表演時演唱人數比起過去日常聚會大幅增
加，另一方面也因為現在人演唱不如過去老一
輩的熟練，這些都造成目前常見三、四人一同
演唱高音聲部的情形〔參見阿美（南）複音歌
唱〕。

在審美的需求上，高音部的音量講究與低音
聲部均衡，除了要能於高音域保有明亮的音色
外，還要能柔軟圓潤而不刺耳，以避免壓制低
音部的演唱。（孫俊彥撰）參考資料：50, 97, 123, 279,
287, 337, 413, 414, 438, 440-I, 442-1, 457, 458, 459, 460,
467-1, 468-2

misalangohngoh

用以指稱南部阿美複音歌唱之答唱和腔部分中
所謂的低音聲部，與 *misa'aletic* 一詞所指的高
音聲部相對。它使用於臺東 *馬蘭地區，是一

表：*mirecuk* 儀式過程、應用元素以及歌曲内容

儀式名稱		七個元素	歌曲
mafuhekat 開場式		*mifetik* 告	
		miluku 說、唱	*mafuhekat*-1 *pacalay*-1
		miluku 說、唱	*pacalay*-2 *salamuh*-1 *salamuh*-2 *salamuh*-3
taniyur 轉盤式		*miluku* 說、唱	*taniyuraw*
maranam 早餐式			
parinamay 預告式		*miluku* 說、唱	*parinamay*
		midem'mak 作、事	
		mifetik 告	
mifihfih 揮撥式		*miluku* 說、唱	*salamuh*-1
		merakat 走……路	*merakat*-1
turiac 預走式		*merakat* 走……路	*merakat*-2 *merakat*-3
		miluku 說、唱 / *micikay* 動、舞	
		micikay 動、舞	
		merakat 走……路	
		miluku 說、唱 / *micikay* 動、舞	
		merakat 走……路	
pasekam 開始式		*mikati* 呼、喚	*sekam*-1 *sekam*-2
		midem'mak 作、事	*salamuh*-4 *pacalay* *salamuh*-4
		miluku 說、唱	*alupalank*-1
		miluku 說、唱	
		miluku 說、唱	*alupalank*-2
pafekac 抬米之神		*merakat* 走……路	*merakat*-1
		miluku 說、唱	*pafelac*（前半） *pafelac*（後半）
		midem'mak 作、事	
		mifetik 告	
pacalay tu tayu 裝備神路		*midem'mak* 作、事	
merakat tu kawas 走神路		*merakat*-1 走……路	*rarekayan* *masituk*-1 *masituk*-2 *tusiyu*-1 *tusiyu*-2 *salamuh*-1 *madadingo*-1（室内） *madadingo*-2（室外）
		merakat-2 走……路	
		mikati 呼、喚	
		midem'mak 作、事	
	masadak 走出式	*merakat*-3 走……路	
	salemuh 休息式	*miluku* 說、唱	
		mifetik 告	
	masiyur 退轉式	*merakat*-4 走……路	
samdiaw 乃祭他族神靈之開場式		*mikati* 呼、喚	*cacudadan* -1 *cacudadan* -2 *cacudadan* -3
		midem'mak 作、事	
		miluku 說、唱	

儀式名稱	七個元素	歌曲
cacudadan 走他族神靈之路	mikati 呼、喚	cacudadan -4
	merakat 走……路	cacudadan -5
	midem'mak 作、事	cacudadan -6
	miluku 說、唱	hola
	midem'mak 作、事	kaliyawan
	miluku 說、唱	salamuh-4
	midem'mak 作、事	matateki
	mifetik 告	
talikul 告別式	miluku 說、唱	talikul
	mifetik 告	
	midem'mak 作、事	
miringar 搖鈴式	miolic 禱	
	mifetik 告	
malafi 晚餐式	midem'mak 作、事	
mililuc 沐浴式	midem'mak 作、事	

個較爲正式的專門字彙，有時馬蘭人以 *micada 來代替之。在臺東成功鎮一帶以 *patikili'ay 一詞指稱複音歌唱的地區，這個低音聲部則稱爲 *pahaleng〔參見阿美（南）複音歌唱〕。（孫俊彥撰）

miti'eciw

在阿美族語裡，是指「領唱」的意思〔參見 mili'eciw〕。（孫俊彥撰）

mivaci

達悟語指「唱 vaci 的歌」，mi- 前綴表動詞，此爲紅頭與漁人部落的發音，朗島與野銀部落發 mey-〔參見 vaci〕。（呂鈺秀撰）

膜笛

據凌曼立記載，膜笛是一種阿美族的樂器。截取一段嫩竹，保留兩端竹節。用刀削去竹上面一段的竹肉，保留一層薄竹膜，在兩端近節處，各開一孔，將唇置於笛孔上用力吹，膜會受振動而發聲。此多是小孩吹奏，其餘如獵鹿時，也可吹奏膜笛引誘鹿群到來。（編輯室）參考資料：218

mugamut

初鹿及下賓朗等部落稱 muhamud，指卑南婦女除草完工後的聚會，也稱「除草完工慶」。mugamut 是專屬於婦女的祭儀活動，也是卑南婦女除草完工後的慶祝及聯誼活動。舉辦時間大約在陽曆 3 月中旬左右，之後固定於 3 月 8 日舉行，現配合週休二日，在每年 3 月 15 日左右擇週末舉行。

在農業社會時，小米播種完一段時間後，婦女們便組織 misaur 婦女除草團至各家除草。misaur 婦女除草團的除草工作期大約是一個月左右，除草團工作告一段落後，爲了維繫團員感情，婦女們共同舉辦 mugamut。

今日的 mugamut 儀式，除了 mugamut 當天的慶祝儀式外，還包含約一個月前即召開的 padrayadrayaran 籌備會議、前一天上午的 melratudr 除草活動及下午的 meraparapas 祭亡靈儀式〔參見 venavan〕；及後一天上午的 kiyabatrang 送柴儀式。雖然是個屬於婦女的祭儀活動，但男性亦在動員之列。男性的工作乃是準備給婦女的 traker 茗藤及給亡者的 traker dra lutung 亡者的茗藤等禮物，並在 mugamut 當天爲婦女們準備午餐。（林清美、連淑霞合撰）

參考資料：51, 75, 215, 258, 334, 359

mulalu

邵族祭祖靈。字頭 *mu* 表示一種行動，字尾 *lalu* 為祖靈之意，*mulalu* 則表示祭祖靈的行為，舉凡將 *ulalaluwan* 祖靈籃或公媽籃拿出家門祭祀的儀式活動就稱為 *mulalu*。受到祖靈信仰支配的邵族人，生活中的每件細事都需向祖靈稟明，不論歲時耕種、狩獵、人一生的各種歷程，或日常的物品買賣等，事先都需舉行 *mulalu* 儀式告知祖靈、祈求平安，因此，*mulalu* 就成了邵族部落中最為常見的活動。

基本上，*mulalu* 儀式可以分成歲時儀式、生命儀禮以及臨時祭儀三類，根據儀式活動與對象，又可以分成世系群與家族性的 *mulalu* 儀式。一般來說，*mulalu* 儀式是由 *shinshii* 先生媽（女性祭司）以不含器樂伴奏的歌樂，伴隨著禱詞進行儀式。曲調由 sol、do、mi、sol 的自然泛音列上，緩緩地、一字一音式地透過先生媽來溝通，連結著神聖與凡俗的場域；其中

各類 *mulalu* 儀式的禱詞大致相似，僅少部分針對不同儀式目的而更換部分禱詞，它的音樂特徵如下：

1. 由說入唱

音樂是一首聲樂曲，由音節式（syllabic）將祭詞以朗誦調（recitative）演唱。*mulalu* 是一種介於言說與音樂之間的儀式音樂，邵族人以單一的旋律動機與模式來為經文宣說，以區隔出日常語言的用法，旋律形態多半游移於說與唱之間，並且由說來入唱。譜 1 中，每段祭詞開端為一個言說階段，並沒有一個準確性的音高，因此祭詞的起始部分不斷呈現下降的音型，而不是一種歌唱性的旋律形態；曲調由言說形式，以裝飾性的下行三度由 mi 音至 do 音後，才進入確定音高的歌唱部分。

2. 節奏形態

音樂的節奏形態有幾種模式，當旋律在調值下降的言說部分時，通常會以等量節奏進行

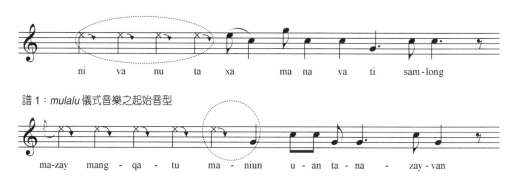

譜 1：*mulalu* 儀式音樂之起始音型

ni va nu ta xa ma na va ti sam-long

ma-zay mang-qa-tu ma-niun u-an ta-na-zay-van

譜 2：*mulalu* 段落結尾樂句

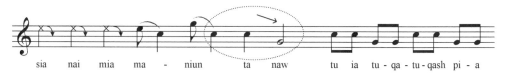

sia nai mia ma-niun ta naw tu ia tu-qa-tu-qash pi-a

譜 3：切分節奏與長值節奏

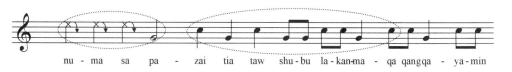

nu-ma sa pa-zai tia taw shu-bu la-kan-ma-qa qangqa-ya-min

譜 4：節奏的減值

（譜1、譜2），均衡地分配每個字詞的音節，但是，當旋律由說入唱時，曲調以近似裝飾音的切分節奏（譜3）逐漸過渡到全曲的中心動機四度音程上。樂句由 mi-do 三度及 sol-do 五度音程轉入完全四度時，以長時值節奏停在 do 下方四度的 sol 音，爲下行音型轉入上行的準備（譜4），然而後半樂句在四度音程上的發展時，大多以長短短或等量節奏，以減值方式製造曲調的流動性；樂句結尾處以四度音程終止時，同樣也以長時值音停至 do 下方四度的 sol 音，爾後以短值的八分音符結束，節奏形態與曲調即以如此的模式結合變化來貫穿。

3. 非等值、非等量循環之複音現象

儀式音樂爲單旋律曲調，由六位先生媽組成的祭司團體來演唱單一旋律。然而在 mulalu 儀式過程中最重要的一個階段，即是在家族成員名字的點唸機制上，這個點唸機制造就了 mulalu 音樂中偶發性的複音。當 mulalu 第三段祭詞爲使家族成員能獲得好兆頭的點唸樂段，家族成員的名字由家戶主人開始點唸，並緊接著點唸家中成員的名字，先生媽一戶接著一戶不斷地反覆。在家族性的 mulalu 儀式中，點唸名字機制樂段由多位先生媽以齊唱方式來演唱（圖1），然而在世系群的集體祭儀中，不同的先生媽點唸不同家族的成員名字，在如此緊湊的點唸過程往往使每位祭司反覆的時間略有差異，也由於每戶人家的成員數量不盡相同，造成非等值、非等量且非等時間循環下，使世系群 mulalu 儀式原本單一的旋律，卻因爲不同的點唸對象形成一種複音現象（圖2）。（魏心怡撰）參考資料：46, 285, 322

2：氏族性祭儀中，非等值、非等量循環之複音現象示意圖

1：家族性祭儀點唸旋律之示意圖

mundadadau

邵族 *shmayla* 牽田儀式中速度緩慢的迎唱歌謠，即族人所稱的慢板歌謠。邵族於農曆8月有主祭產生的 *lus'an* 年祭期間，除了遶境歌謠之外，牽田儀式歌曲由曲速差異分成慢板與快板兩種，邵語稱 *mundadadau*（慢）與 *minparaw*（跳）；通常邵族人以漢音「bān-pán」（慢板）與「khòai-pán」（快板）來稱呼這兩種不同曲速的歌謠形式。年祭歌曲以慢板歌謠爲主體，相較下慢板歌謠曲目比快板來得多，通常快板歌謠大多以慢板歌詞譜上快節奏旋律而形成。（魏心怡撰）參考資料：306, 336, 349

木琴

臺灣原住民的木琴，見於阿美族以及太魯閣族。前者稱 *kokang，後者稱 tatuk，二者都是模仿樂器發聲的擬聲詞。形制上，kokang 的琴木懸於架上，tatuk 則採面對演奏者時橫向縱排形式，並有座架。功能上，kokang 主要用以驅逐鳥獸，並可消遣自娛；而 tatuk 可演奏如歌的旋律，或用以伴舞。

kokang 琴木的材質可不同，據 *明立國對於奇美社阿美族木琴的調查，其可利用 tanah 刺蔥、tatofito 血桐、lifo 山黃麻以及 fitonay 刺竹等四種材質，因此琴木與琴木間表現的是不同音色。至於 tatuk 的四根琴木以油桐木製成，每根寬約5-6公分，長約30公分，與太魯閣族使用的四簧 *口簧琴定音 re-mi-sol-la 相同，琴木間所表現的是音高的差異。（呂鈺秀撰）參考資料：218, 332

〈拿阿美〉

流傳於北部教會的聖詩〔參見〈拿俄米〉〕。

（駱維道撰）

〈拿俄米〉

廣爲流傳於北部教會的臺語聖歌，它的歌詞依據聖經拿俄米的故事而譜寫，它的曲調和流行歌曲〈月夜愁〉相近，引發〈月夜愁〉是平埔調或是鄧雨賢的創作之爭議，至今仍是懸案。「拿俄米」又稱「拿娥美」或「拿阿美」，原是舊約聖經「路得記」中的主角、以色列最偉大的君王大衛的曾祖母路得婆婆之名。拿娥美在丈夫與兩位兒子都去世後展現她的愛心，勸兩位媳婦回娘家或再嫁，但路得還是堅持孝心願與婆婆長守。拿俄米即在描述婆媳間之愛與孝道的故事。據云，這是臺灣北部長老教會第一位宣教師加拿大籍的偕叡理（George Leslie Mackay, 1844-1901）——通稱馬偕博士〔參見●馬偕〕，採集平埔族的旋律後依此聖經故事填入歌詞，而廣爲流傳於北部教會的〈拿俄米〉之歌。

1991-1992 年間該曲調來源之爭浮上檯面。淡水教會根據口傳，認爲〈月夜愁〉的旋律是馬偕博士所採集的平埔調，不是鄧雨賢（參見四）的原作，但鄧雨賢的家族卻堅持那是鄧雨賢的作品，由周添旺（參見四）作詞、鄧雨賢譜曲，並在流行多年後，被改編成〈情人再見〉、〈別離曲〉等。因此，〈月夜愁〉曲調作者是誰，一時很難定論。1955-1963 年間在台南神學院（參見●）曾見過膳寫油印的〈拿俄米〉歌，是以簡譜、三四拍寫成，註明是平埔調，未寫來源。然就該歌音樂風格分析，倘

若〈拿俄米〉原來眞是平埔調，則絕不會是整齊的三四拍，也不可能會有 fa-mi-fa-sol 的旋律進行。因爲 20 世紀之前臺灣原住民的傳統音樂，還未發現有從頭到尾都是規則整齊的三拍子的歌，唯一例外的是鄒族 *mayasvi 瑪亞士比祭歌部分，其中例如 *ehoi 迎神曲，雖有緩慢三拍的取向，其主旋律的音階是 sol la do mi sol la，並無 re 或 fa 的音；它有平行五度或四度的二部和聲（曾出現 re 配 la 的音），偶爾變成三部。其他各族若有三拍子的歌，也是近代模仿西方的產物，不是傳統原住民或平埔族音樂的特性。馬偕在 1872 年來臺至 1901 年逝世，推論期間果眞曾聽到平埔族唱過這首曲調，他也可能是站在西洋音樂的立場，主觀的把它寫成有規律的三拍子西洋化的曲調，已非原來的平埔調。又如果鄧雨賢（1906-1944）也曾聽過這首曲子而心血來潮，把它改成四四拍，加上西洋、日本或臺灣流行歌的風格而成爲〈月夜愁〉，也並非完全不可能。這種歷史事件，在無見證人之情況下，不能依賴主觀的記憶或傳說，而宜在民族音樂風格上作客觀的分析。

故關於〈拿俄米〉可有以下之情況：

1. 倘能具體證明〈拿俄米〉在馬偕 1901 年逝世之前即已流行，則他是採譜、填詞者傳說的可信度就提高；但是三拍子的〈拿俄米〉旋律無說服力證明是原來的平埔調。

2. 〈拿俄米〉的歌詞是很長、很優美的漢詩，展現相當高的漢詩修養，未知是馬偕自己的創作，或有他學徒的參與，也有考證的必要。

3. 馬偕像 19 世紀的許多探險家與宣教師，勤於寫日記，描述、記錄其經驗，若他眞的曾聽到平埔族唱這首歌，他採譜，又添新歌詞，這在宣教史上是劃時代的突破，值得大寫特寫，但爲何他隻字不提此事？曾請教對馬偕有深入研究的教會歷史家，台灣神學院的鄭仰恩教授，馬偕的日記是否曾提及他採譜填詞的事？他說沒有。所以此口傳不可信。

鄧雨賢是〈月夜愁〉曲調的作者無可質疑，但他是否曾聽過〈拿俄米〉，且曾受其影響才譜成此曲，只有他本人知道。（駱維道撰）參考資

料：145, 195, 256, 261, 384

naluwan 與 ho-hai-yan

臺灣原住民歌曲使用大量無字面意義的音節，其中，naluwan 與 ho-hai-yan 為流傳最廣者。歐美學術界通常用 vocable 一詞指涉歌曲中使用的無字面意義音節，在臺灣則常稱之為「虛詞」。然而，沒有字面意義，不等於歌曲沒有意義，在這類歌曲演唱場合中，參與者常依據先前參與演唱的經驗，將某些歌曲和特定的人、事、物連結，並透過每次演唱時和其他參與者的互動，使得參與者能夠領會或創造歌曲的意義。因此，有些學者建議以其他名稱取代「虛詞」，例如：「聲詞」、「襯詞」或「發音詞」等。相較於臺灣原住民各族群歌曲所使用的特有虛詞（聲詞），naluwan 與 ho-hai-yan（包括其變形，如：ho yi naluwan、hai-yan、ho-wa-yi-ye-yan 等）則普遍使用於阿美、卑南、排灣和魯凱族傳唱歌曲中，這可能是族群間交流的結果，而現代傳播媒體也可能助長它們的流傳。已故阿美族耆老 *Lifok Dongi' 黃貴潮指出，阿美族人在傳統唱歌形式中使用 hahey、hoy、hayan 及其他母音而不使用實詞，主要是出於便於配合舞步以及避免在歌詞中使用實詞冒犯祖靈等因素的考量。音樂學者 *駱維道推測，naluwan 可能源自卑南族，而且可能是近代才出現。這類沒有字面意義的歌詞，容許演唱者在不同情境中透過速度變化以及旋律裝飾等手法傳達不同的情緒，在經常聚在一起歌唱的族人之間，通常能對這些歌曲所要傳達的意境與訊息心領神會。naluwan 與 ho-hai-yan 也出現在原住民當代歌曲中，甚至被借用在漢語創作歌曲中，在〈我們都是一家人〉這首歌曲中，即以「那魯灣」一詞代表原住民的故鄉。透過這些創作，naluwan 與 ho-hai-yan 已經成為一種原住民象徵。（陳俊斌撰）參考資料：106, 239, 404, 413

南投縣信義鄉布農文化協會

成立於 1999 年 11 月 13 日。2010 年行政院文化建設委員會（參見●）依據文化資產保護法第 59 條，指定布農族音樂 *pasibutbut* 為我國重要傳統藝術，而協會為藝能保存團體，成為臺灣第一個被指定的原住民音樂團體〔參見● 無形文化資產保存─音樂部分〕。

族人遷徙到明德後，不再舉行祭儀活動。據金文献長老口述，1967 年信義教會松年團契要到東部訪問，耆老們討論，除了唱布農聖詩之外，是不是帶點特別的聲音過去，這成為復振 *pasibutbut* 的契機。伍永山牧師說，*pasibutbut* 是由郡社先開始唱的，時任教會幹部的伍德財與當時村長金得利，集合部落老人練習。因為郡社人數不夠，因此找了巒社老人一起唱。練完將其帶到東部，當地族人特別強調他們從未聽過。

從 1966 年 *呂炳川深入臺灣山區蒐集、調查原住民音樂開始，1978 年與 1987 年先後有許常惠（參見●）及吳榮順（參見●）來到明德的布農族部落，學者的調查與教會的訪問是復振 *pasibutbut* 的觸媒，進而讓部落耆老有機會受邀到外演出，例如曾至北藝大（參見●）、於國家音樂廳（參見●）的「建國八十禮讚：臺灣布農族樂舞篇」（1991），並曾至日本東京等地演出。

1998 年當時總統李登輝夫人曾文惠以「總統特別代表」，率鄒族、布農族等數十位原住民組團訪問梵諦岡，演出原住民樂舞，慶賀教宗當選二十週年。布農族正是由明德部落代表 13 位參與。歸國後，鑑於族人經常有機會於國內外演出，耆老們認為，應成立一個正式的團體，推廣保存布農族的傳統音樂，因此部落積極籌組協會，其後固定時間練習古調及祭歌，尤其是 *pasibutbut*。

傳習計畫讓年輕一輩有機會練習領唱，加速了傳承速度，協會已有在國內外（包括法國、波蘭、比利時、荷蘭、日本、大陸等）演出百餘場的經驗，進而錄製了音樂光碟《布農 Lileh 之聲》，獲第 25 屆傳藝金曲獎（參見●）最佳專輯製作人獎，入圍最佳專輯獎。2019 年與臺灣國樂團（參見●）合作演出音樂劇《越嶺》，此劇並獲第 33 屆傳藝金曲獎最佳傳統表

演藝術影音出版獎。(王國慶撰)參考資料：468-1，
470-VI

南王

卑南族語稱 Puyuma，位於臺東市南王里。南
王里面積約 44.967 公里，為原住民與漢人混居
的社區，以卑南族為主的原住民居民約 1,000
多人，多居住於建立於 1929 年的棋盤式街區。
南王部落為卑南族「八社十部落」之一，根據
傳說，三千多年前卑南族的祖先在現在的臺東
太麻里鄉三和村與華源村之間登陸，Katratripulr
知本部落將這個登陸地稱為 Ruvuahan 陸浮岸，
南王部落則稱之為 Panapanayan 巴那巴那彥。
這個傳說之外，南王部落也流傳著都蘭山為發
祥地的傳說。南王部落的祖先曾先後在 Baiwan
巴依灣和 Dungdungan 東東安等地建立聚落，
後來遷移到 Panglan 邦蘭，由六個母系大氏族
共同組成部落，稱為「邦蘭·普悠瑪」，這應
是卑南社被稱為普悠瑪的由來，而普悠瑪有
「聯合」和「團結」的意思。清領時期，部落
周邊又形成三個聚落，和原部落合稱為卑南大
社，在日本統治之前，這個部落曾經稱霸臺灣
東部約兩百多年。1930 年左右，族人因部落內
流行病盛行及漢人入住等因素，遷出卑南大
社，大部分族人入住日本人規劃的新社區，即
今之南王部落，另外一部分族人則往臺東市中
心遷移，建立寶桑（巴布麓）部落。

南王部落的傳統音樂基本上分為祭儀音樂與
非祭儀音樂，兒歌及搖籃曲獨立於這兩類歌曲
之外，但這類歌曲幾乎已經不在部落中傳唱
了。目前流傳於南王部落的傳統音樂皆為歌
曲，並常伴以舞蹈，傳統樂器則已失傳。非祭
儀歌曲統稱為 senay，通常使用聲詞（虛詞）
演唱，以齊唱方式為主。演唱中，長者可以用
這些曲調即興填詞，眾人也可以隨興起舞，雙
手前後左右並配合輕快的蹲跳，這類舞蹈稱為
malikasaw。祭儀歌曲並無統稱，不同的祭儀有
其專用的歌曲。南王部落四大祭儀中，只有於
7 月舉行的海祭儀式中不演唱歌曲。於年底舉
行，統稱為年祭的大獵祭〔參見 mangayaw〕
及猴祭，分別使用由男子成人會所及少年會所

演唱的 *pairairaw 與 kudaw，這類歌曲只能由
男性演唱。相對於只能由男子演唱的年祭歌
曲，3、4 月間舉行的小米除草完工祭中使用的
*emayaayam 則僅限女子演唱。其他常見的祭
儀歌曲還有用於新居落成、歡送入伍或滿月等
場合使用的 maresaur，由男性長老領唱，男女
皆能加入演唱。這些祭儀歌曲演唱的方式為年
長者領唱並由其他人答唱，只有演唱而沒有舞
蹈，每種祭儀歌曲使用各自不同的固定曲調。
歌詞形式則都為兩句式，通常在上下句使用同
義詞，並使用頭韻，例如：kemay ngaway（那
從前方來的）/ kemay ami（那從北方來的）。
正式場合中使用的舞蹈稱為 muwarak，通常由
四步舞開始，而以 *tremilratilraw 的蹲跳舞步
作為一輪舞蹈的結尾。

南王部落當代音樂發展始於 1930 年代，
*BaLiwakes 陸森寶被視為開創者。他在 1927-
1933 年就讀臺南師範學校普通科及演習科，接
受嚴格的「唱歌」課程師資養成。「唱歌」是
日本政府在 19 世紀末從西方引進的音樂教育
系統，主要的倡導者為伊澤修二。伊澤在日本
統治臺灣初期擔任學務部長，將「唱歌」課程
引進臺灣，奠定西方音樂在臺灣發展的基礎，
也對當代原住民音樂的形塑產生重大影響。
BaLiwakes 陸森寶在師範學校畢業後，長期投
入教學工作，並致力於原住民歌謠採集以及族
語歌曲創作。他創作的卑南族語歌曲約 60 多
首，大多還在族人間傳唱，例如 *〈美麗的稻
穗〉和〈懷念年祭〉等歌曲。具有卑南與排灣
族血統的胡德夫（參見❹），在 1970 年代民歌
運動期間公開演唱 *〈美麗的稻穗〉，對民歌運
動標舉的「唱自己的歌」理念產生推動作用，
激勵年輕人投入音樂創作。陳建年（參見❹）
受到民歌運動影響開始歌曲創作，作品融合民
歌時期音樂語彙以及他的外公 BaLiwakes 陸森
寶的精神，以周遭的人、事、物為主題，透過
「南王姐妹花」（李諭芹、陳惠琴、徐美花）等
人的詮釋，逐漸在部落內外傳唱。陳建年首張
專輯《海洋》使他在 2000 年獲得金曲獎最佳
男演唱人獎，同樣來自南王部落的紀曉君（參
見❹）也在同年以《太陽·風·草原的聲音》

專輯獲得金曲獎最佳新人獎。在 2000 到 2009 年間，南王部落的卑南族人共榮獲八座金曲獎，部落因而被冠上「金曲村」的暱稱。(陳俊斌撰) 參考資料：107

南鄒音樂

在 Kanakanavu 卡那卡那富族與 Hla'alua 拉阿魯哇族還未被官方單獨認定爲兩個族群時，是將此二族認定爲鄒族的亞群，分布於高雄三民鄉與桃源鄉，因爲要與主要分布於阿里山的鄒族（北鄒）有別，而被稱爲南鄒。南鄒因與當地人口的同化，加以許多傳統祭儀長期未舉行或規模變小，因此直至 1980 年代政治鬆綁，原住民傳統祭儀漸次恢復，南鄒族群文化才又漸受重視，但因其與北鄒隔離久遠，且祭典形式與北鄒有所差別，鄒族傳統的會所 kuba 亦已在南鄒消失，因此南北鄒族雖然文化特質、服飾、物質文化接近，姓名、會所制度亦相同，語言也有半數以上相似，但亦有被認爲應加以分離，因此 2014 年卡那卡那富族與拉阿魯哇族正式脫離鄒族而獨立成爲兩個族群，南鄒一詞走入歷史。

此二族群的聲音資料，早期只留下零星片段，吳榮順（參見●）從 1996 年開始至 2000 年間，對此二族群的錄音，可視爲南鄒音樂較具全面性的有聲資料紀錄。

比較南鄒與北鄒的音樂，雖然南鄒族群主要受 1932 年被日人強制由桃源村遷入的布農族、以及鄰近不斷擴張勢力的漢人所影響，但在北鄒中存在的平行四度、平行五度的唱法，在南鄒的錄音中則幾乎無存。南鄒族歌唱多以單音音樂爲主，其中偶爾會短暫出現的持續低音唱法、以及音節式（syllabic）唱法。【參見卡那卡那富族音樂，以及拉阿魯哇族音樂】。(游仁貴撰，編輯室增修) 參考資料：45, 50, 51, 90, 378, 461-5, 468-9

ngangao

泰雅族笛子，形制較短【參見 go'】。(余錦福撰)

ngiha

阿美語指「人聲」，不論說話或唱歌的聲音，都是 ngiha，如「女聲」爲 fafahiyan a ngiha，「男聲」爲 fa'inayan a ngiha，若「大聲」則爲 ta'angay ko ngiha。(孫俊彥撰)

olic
● olic
● Onor（夏國星）

olic

阿美語指有實際字面意義的歌詞，或稱為「實詞」。傳統上阿美族僅巫師歌曲及童謠具有與旋律相對應的固定實詞。其他歌曲如日常生活歌謠或豐年祭歌舞 *malikuda 都使用如 he-ha-hay 或 ha-i-yan 之類的虛詞，但領唱者可根據演唱當時的場合或自身的心情，即興地在領唱時填加有實際意義的歌詞，此稱 *pa'olic 或 *mi'olic。即興填詞的內容，多與演唱當下的情境相關，像是稟告祖先、歡迎朋友、勸勉晚輩等。現代有許多阿美族歌曲有固定的實詞，一般認為是日治時期阿美人接觸文字與書寫後，才開始這類歌曲的創作。（孫俊彥撰）參考資料：73, 74

Onor（夏國星）

（1953.8.10 臺東成功—2009.2.17 新北板橋）
阿美族流行歌手。漢名夏國星，臺東成功鎮白守蓮人，童年在臺東偏遠的阿美族部落成長，對部落歌謠與母語均很熟悉。Onor 夏國星長期在都會區工作，早年喜歡唱國語及閩南語歌曲。1980 年代因老一輩歌手凋零或停唱，受唱片公司鼓舞，成為新一代歌手。原住民文化意識崛起後，他開始認真與長輩們學習傳統或創新阿美族歌謠。剛開始，Onor 夏國星不

懂記譜，連簡譜也不太會，學習只憑聽覺，展現阿美族傳統民間藝人天分。到 1999 年，他已經創作一百多首歌曲，如同受過日本教育的部落老人以日語記音，Onor 夏國星也以日語記下歌詞。1990 年代，Onor 夏國星的歌曲成為阿美族工地的熱門歌曲，同時傳遍東海岸與花東縱谷的阿美族村落。Onor 夏國星的都會經驗成為他創作歌謠的來源，受到原住民運動影響，他創作〈巫卡巴阿米斯〉（語譯：起來吧阿美族）；〈釘版模的心聲〉（大部分阿美人都會到工地當版模工人）；還有〈砂石車司機〉；改編改唱自阿美族前輩李勝山的歌〈阿媽背娃娃〉等。

他創作一系列「都會阿美族工作生活歌謠」，透過卡帶及 CD，在部落與建築工地間流傳，他不停地創作有趣幽默的阿美歌曲，經過二十多年累積高達 20 多張約 400 首的數量。但是受限小眾市場低成本製作的創作環境，Onor 夏國星曾有一天錄好幾卷卡帶的紀錄，許多歌謠都是進入錄音室後，現場清唱一次由鍵盤樂師隨時記譜，樂師擅長用流行的卡拉 OK（參見❹）形式表現，讓 Onor 夏國星充滿現代創意的阿美歌謠流於通俗氣息。他曾在家裡用小錄音機自錄練唱卡帶，當時與八歲女兒的清唱，展現阿美民謠風格獨特的滑音技巧，他的歌謠表現出既現代又傳統的文化混雜特色，卻又保留阿美族傳統唱腔的音域，是阿美族現代歌謠史非常重要的里程碑作品。（江冠明撰）參考資料：42

P

pahaleng

指阿美族南部複音歌唱，應答和腔部分中的低音聲部，與 *patikili* 一詞所指的高音聲部相對。*haleng* 之原意爲「底」〔參見 *misalangohngoh*、*patikili'ay*〕。（孫俊彥撰）

pairairaw

卑南族 *mangayaw* 大獵祭中最具代表性的歌謠，稱爲 *irairaw* 英雄詩。而 *pairairaw* 一詞中，*irairaw* 是名詞，指英雄詩，加前綴 *pa* 成爲動詞 *pa-irairaw*，其意爲吟唱英雄詩。其歌詞爲敘述詩形式，具優美修辭法，利用頭韻、句中音節押韻、尾韻等歌詞創作技巧。而歌詞以古雅語及日常語兩兩對照，其結構以同義異形的詞重複表達。歌詞內容主要描述卑南族光榮的歷史故事，以及出獵（出征）時有關的場景、器物，敘事含有豐富的譬喻。

吟唱法有兩種形式，第一種吟唱法爲標準唱法，其旋律每句均下行至低音，並以長音結束，具複音形式。演唱上有 *temega*（引詞、提詞）、*tremilraw*（領唱）、*temubang*（複頌引詞）、*dremiraung*（在領唱及複頌引詞時加入的和吟），以及 *emiraw*（終曲時衆人齊發 hai-ya-hu 而結束的呼喊）等五部分。其中前三者爲自始至終反覆吟頌的基本旋律結構（換詞不換旋律）。而和吟部分，則包含同音齊唱以及低音和吟二種。至於 *pairairaw* 的另一種吟唱形式，是領唱者以低音引詞，衆人則以高音配合持續和吟。此種吟唱方式是在節省吟唱時間時才出現。

卑南族卑南社（竹生系）的 *irairaw* 保留的曲目最多，包含近期重新發現的曲目可達九種之多，其吟唱旋律皆同，但歌詞內容相異。傳統上，只能在 *mangayaw* 祭典期間吟唱，有些曲目且有特定吟唱的場合（如除喪儀式中）。晚近，因爲文化展演的需求，*pairairaw* 會出現在舞臺表演、樂舞競賽活動，甚至非傳統祭典相關的慰喪場合之中。（林志興撰）參考資料：303, 334

Pairang Pavavaljun （許坤仲）

（1935.1.21 Paridrayan 舊社—2023.3.11 屏東）

北排灣族 Raval 拉瓦爾群口笛 *paringed* 樂器製作暨演奏者。曾出版《傳唱愛戀的兄弟——許坤仲先生的樂音世界》（2011）口鼻笛專輯。

長年生活於三地門鄉大社村 Parhidraian 部落，後因部落 2009 年遭八八風災損毀，移居至瑪家鄉禮納里 Rinari 部落的大社村永久屋聚落現址。出身爲部落 Pulima（巧匠）家族，擅長禮刀鍛冶等各種傳統工藝，同時深受部落傳統音樂文化薰陶，十八歲開始學習雙管口笛，不僅肩負部落工藝實踐、傳承重任，也因爲個人音樂上的興趣，兼擅製作口笛技藝。個人演奏技藝雖然也吹奏雙管鼻笛 *lalingedjan*〔參見 *lalingedan*〕，但以五孔、斜吹口木塞式雙管口笛爲主。追求自我獨特吹笛音色與創作，強調表現綿密悠長細顫笛音色澤，且如「在說話」般旋律韻致。音樂演奏以自創（自內心醒來的笛音）樂曲爲主，旋律表現除運用古調、童謠，又如〈傳唱愛戀的兄弟〉部分運用客家民謠象徵兄弟最終化爲兩座山丘相互眺望，其中座落於美濃客家庄處的弟弟的話語，詮釋雙管口笛傳說神話。

根據當代《文化資產保存法》，排灣族口笛、鼻笛音樂經 2010 年屏東縣登錄爲屏東縣無形文化資產後，再於 2011 年正式被指定爲

臺灣重要傳統藝術無形文化資產，並由文化部（參見●）公告登錄 Pairang Pavavaljun 許坤仲、*Gilegilau Pavalius 謝水能二位為當代排灣族口笛、鼻笛傳統表演藝術的重要無形文化資產保存者〔參見● 無形文化資產保存─音樂部分〕。自 2012 年開始受文化部文化資產局委託執行 Pairang Pavavaljun 許坤仲口、鼻笛傳習計畫，連續培養 Etan Pavavalung 伊誕‧巴瓦瓦隆、Sakuliu Mananigai 撒古流‧瑪拿妮凱等多位藝生傳承排灣族口笛、鼻笛音樂表演文化以及樂器技藝迄今。（范揚坤撰）

排灣族婚禮音樂

21 世紀的排灣族婚禮，融合了該族的傳統儀式與教會儀式，因此排灣族婚禮音樂可分為「傳統儀式歌謠」與「教會儀式歌謠」。為新人祝福的舞蹈聯歡場合，是屬於非莊嚴儀式的婚禮活動，其音樂在傳統時代為古老的情歌，在現代則演唱許多的創作民謠。

音樂常與儀式並行，且以歌謠表達。傳統排灣婚禮歌謠，均為人聲，無樂器伴奏，現代婚禮會加入電子琴或鋼琴伴奏。歌謠的演唱形式為齊唱或領唱與和腔。和腔的聲部有單旋律與複音音型。複音的音型有兩種：固定於定旋律上方小三度或完全四度的旋律，或因即興而產生的不規則複音。

排灣族歌謠可分古、中、近三期：遠古曲調歌詞為古排灣語，複音形式，以歌詞的第一個字稱呼此曲；中期曲調為單旋律、無複音形式；近代曲調則包含教會詩歌或近代原住民創作歌謠。今排灣婚禮儀式中，三種曲調均可聽聞。歌者常會依不同情況，利用相同曲調改編歌詞或即興演唱，曲調會因歌詞多寡而變化。

排灣族的「傳統婚禮儀式歌謠」，族人以歌詞第一個字稱呼此曲，依歌詞內容與儀式順序約可分為十一類：

1. *lumamad*，指提親時所唱之歌。當男方到女方家提親時，雙方族人以歌唱談論男女雙方的心意、階級、聘禮、婚禮等事項。

2. 迎親時所唱之歌。是女方歡迎前來迎娶的男方隊伍之歌。以前交通不便，若是不同村落聯姻，則迎親隊伍須走多日才能抵達女方村落。當男方隊伍抵達女方村落山頭時，會呼喊或鳴槍告知女方迎接新娘的隊伍已到來。而女方亦會用歡迎言詞，在山頭間對唱。

3. *paljayuzi*，呼召引歌。儀式將開始前，領唱者會以呼喊音型呼喚族人一同參與，或暗示安靜以預備儀式的開始。

4. 頌神歌。巫師為新人祈禱之歌。

5. *qaiyaui*，結婚頌榮歌。拉瓦爾亞族於婚禮儀式迎親 *paukuz* 當天，分別於下聘前後頌讚貴族新娘的歌曲。排灣族的貴族階級產生於「血統」與「武力」，貴族通常為了保持貴族血統的傳承，將女兒嫁給外村貴族。為了使男方了解新娘的貴族身分，提醒男方不可輕視新娘，因此頌榮歌以歌頌新娘的家族為主。由於排灣社會有貴族與平民階級之分，每一戶平民均隸屬於一戶貴族管轄，如果新娘是平民，則頌榮歌會溯源新娘所屬的貴族階級，並頌讚該貴族的功績。*qaiyaui* 乃因歌曲第一句為 *qaiyaui* 而命名，平民階級的新娘與貴族的新娘所演唱的 *qaiyaui* 有不同的曲調。此曲為領唱與和腔形式。

6. *puljeai*，新娘頌歌。*puljeai* 是婚禮儀式的總稱，也是一套「結婚歌謠」的代稱。排灣族的婚禮是先在女方的村莊辦理女方的「歸寧」儀式，*puljeai* 是在新娘要被抬去新郎家的前一晚，女方家族聚集於新娘府中演唱，由德高望重的女性長輩領唱。*puljeai* 必須演唱四首傳統歌謠才算完整的儀式，這四首歌謠分別為：

第一首 *mamazagilang* 為貴族之歌。歌詞詳列女方族群中，自貴族以至有名望的平民家族名號（簡稱「家名」）之豐功偉業。訴說女方家族之階級地位，在於展現一種族群力量。在屏東三地門鄉大社村採集到十三段歌詞，分別敘述十三戶貴族歷史。*puljeai* 於其他村落未採集到，據口述，每個村落的發展歷史不同，歌詞亦會隨村落開拓史而變化。

第二首 *kisanelalage* 為自我標榜歌。曲調與第一首 *mamazagilang* 完全相同，然而內容是以檳榔樹、百合花、百步蛇等排灣族視為崇高的自然物之描述，暗喻新娘的美德與美儀。

第三首 *lemayuz* 為依依不捨之歌。是領唱者以「代替新娘演唱」的第一人稱，訴說新娘對家裡不捨之情。

第四首 *siauaung* 〔參見 *sipa'au'aung a senai*〕為難捨訴情歌。*siauaung* 原意為「哭泣、難過」之意。在拉瓦爾亞族的婚姻觀念，以媒妁之言、父母之命為最佳社會規範。儘管女孩心中可能已有意中人，但仍須遵從父母之命。因此在婚禮當天，新娘會對心中的情人訴說難過之意。此曲亦是領唱者以第一人稱歌詞演唱。

7. 勇士歌。結婚迎娶當天，當男方到女方家下聘禮時，女方圍著聘禮，邊跳慢舞邊唱祝福歌，而男方則於女方外圍演唱勇士歌，並跳勇士舞。勇士歌有 **culisi*、*huauli*、**paljailjai* 等三首，此三首應該配合舞蹈，但是目前舞蹈部分已消失。僅有 *ziyan nua quqal jai* 〔勇士之舞，參見 *ziyan nua rakac*〕是歌舞並存。

8. 送新娘至夫家時之歌。歸寧儀式的第二天即是正式婚禮當天，稱 *paukuz*。當男方的迎親隊伍將新娘抬往新郎家中時，新娘因為對娘家的懷念，以及對未來生活的不確定性所演唱的歌曲。如 *mayasemualulem* 致舊情人、*puljeai* 儀式中的 *lemayus* 戀情歌等。

9. 祝福歌。族人為新郎、新娘，或新人家族所演唱的祝福歌曲。曲調可分成兩類，一類來自傳統歌謠，另一類摘自教會詩歌，歌詞常是即興編唱。

10. 歡樂歌。當新人順利成婚時，雙方族人都會開心跳舞慶祝，因此歡樂歌與聯歡舞會則於此階段展開。「歡樂歌」有不同的詞曲，如 *lalaiui* 或 *sikaperaperav*。

11. 情歌。在婚禮午宴後及晚上於全村參與的舞蹈聯歡時演唱，不具真正儀式功能，僅是儀式中或儀式後的附加產物。情歌在婚禮過程中，扮演兩種角色：一是配合舞蹈的「伴舞」功能；二是未婚男女藉婚禮活動，彼此認識的「溝通」功能。傳統排灣婚禮，常通宵達旦，長達三個月。在通宵之際，族人即興編出歌詞或曲調，產生無數情歌。（黃瓊娥撰）參考資料：242, 243, 298

排灣族情歌

排灣族童謠、祭儀性歌謠、生活歌謠三個主要歌謠類型中，生活歌謠是很重要的一部分，而其中，又以情歌為主力，數量眾多，其重要性可見一斑〔參見排灣族音樂〕。

排灣族的情歌並沒有一個專屬的名稱，歌者常說 *senai na maqacuvucuvung* 年輕人唱的歌或是 *senai a sikisudjusudju* 戀愛之歌，以指稱這類歌謠。情歌的歌唱時機是在「未婚男女追求異性」、「談戀愛」、「思念異地的情人」或「年輕人聚會歡樂時」等的情況下，簡言之，就是所有以青年男女的交往及生活為中心的歌，都稱為「情歌」。它的歌謠形式，有單音式與複音式兩種。

情歌特殊之處有二，第一是曲調部分，歌者在骨幹音基礎之上即興裝飾，裝飾的花樣隨著歌者的想像開展，非常自由。另一個特色是歌詞部分。傳統社會當中「群體式」的交往方式，男方為了獲取女方的注意，歌唱內容極盡華美、典雅之能事，在與女方的交談（對唱）當中，善用隱喻、借代的修辭方式；誠摯、卑微的言談態度；以及聲東擊西、以退為進等的回應技巧，男方常常盡可能矮化自己，其目的只有一個，就是博取女方的注意。（周明傑撰）

參考資料：32, 46, 50, 277

排灣族音樂

根據原住民族委員會 2022 年 3 月臺閩縣市原住民族人口數所記載，排灣族人口數為 104,683 人，按照血緣風俗與族群自我分類，可分為拉瓦爾（Ravar，或有拼 Raval）與布曹爾（Vuculj，或有拼 Butsul）兩大群系，分布在屏東、臺東兩縣的九個山地鄉，包括屏東縣的三地門、瑪家、泰武、來義、春日、獅子、牡丹；臺東縣的達仁、金峰與三個平地鄉（屏東縣的滿州鄉、臺東縣的大武及太麻里鄉）。

日治時期由日本官方臺灣總督府組成「臨時臺灣舊慣調查會」，刊行的八卷 *《蕃族調查報告書》中，1921 年出刊的第八卷《排灣族、獅設族》裡，對兩族的音樂分歌謠、舞蹈、樂器等方面詳細的報告。排灣族單獨而完整的音樂

文獻，也可由此發行，作為一個里程碑。而此時期對排灣族音樂較有影響力的文獻，出自*田邊尚雄、*一條慎三郎、*竹中重雄、佐藤文一、桝源次郎等人，以及1943年，日本音樂學者*黑澤隆朝（1895-1987）來臺調查後，在1973年將這些資料整理出版*《台灣高砂族の音樂》一書。此文獻之採集以及撰寫內容雖然遭受質疑，然而以當時的時空背景，此文獻對排灣族音樂的貢獻仍功不可沒。至於二次大戰後的重要文獻，先有史惟亮（參見●）、許常惠（參見●）、丘延亮、*呂炳川、*小泉文夫等，再有吳榮順（參見●）、呂鈺秀（參見●）、許哲雀、林谷芳（編著）〔參見●林谷芳〕、陳美玲、廖秋吉、周明傑等人的文獻。

排灣族音樂若從歷史演變縱向觀之，可分傳統音樂與之後演變的音樂，兩者可以日治初期為界線；若從橫向音樂內容觀之，則可概分為歌樂〔參見 senai〕及器樂。傳統歌樂隨著族人歲時祭儀、生命禮俗以及一般生活節奏適時表達，歌曲與部落生活形態、傳統生活方式可說密不可分。

排灣族歌曲形式，若兼顧聲部組織情形，可分為單音性和多音性歌謠，單音性歌謠又可細分為唸謠與單音式歌謠；多音性歌謠則可細分為異音式、持續低音式與同音反覆唱法歌謠三種。若從歌詞的內容分類，可分為童謠、祭儀性歌謠、生活歌謠三類，其中以生活歌謠歌唱場合最多。所有歌謠中以 senai na adriyadriyan 童謠；生活歌謠中的 senai na maqacuvucuvung 情歌〔參見排灣族情歌〕；結婚哭調〔參見 ljayuz、sipa'au'aung a senai〕；搭配特定舞步歌唱的勇士歌舞〔參見 senai nua rakac、ziyan nua rakac〕四種最為特殊，常見學者提及。

排灣族歌曲演唱形式，與族人平日口語對答方式頗類似，歌唱時以領唱、和腔，結合對唱方式呈現。實際歌唱時，一段實詞一段虛詞交互呈現，實詞艱澀抽象，詞意難懂，歌者形容如漢文的「文言文」；虛詞是由固定曲調組合而成，每唱一段實詞，就穿插虛詞段落，這種唱法與早期歐洲「副歌」（refrain）頗類似。歌謠旋律進行除了小部分勇士歌舞較激烈，其餘

歌曲曲調上下行進音域都很小，有的甚至似唸謠，如童謠與祭典歌謠皆是。歌謠曲調通常循「骨幹音」歌唱，一首歌往往只以一段骨幹音不斷反覆，而每次反覆均套入即興表達歌詞。歌詞因屬即興，因此在歌唱實詞 parutavak 時，優雅、高尚且不做作的完美歌詞表達，成了族人評價歌手的重要標準。排灣族人歌唱均為集體式，族人擅長以冷靜、內斂、機智的方式與對方對唱，對唱除了可化解誤會、達成娛樂效果並解決部落裡重大決策外，更可藉由這樣的交流機制，建立最佳的互動模式，維持人與人之間良好的關係。

器樂部分，單管及雙管*鼻笛、單管及雙管口笛（單管稱*pakulalu；雙管稱*lalingedan）與*口簧琴（*ljaljuveran、*barubaru）均為傳統社會固有的樂器，吹奏時機在喪事、追求女子、自娛、思念某人之時。值得一提的，是古老的雙管鼻笛構造，並列的兩支，一支無指孔，另一支三（或四或五）個指孔，奏出的聲響，與複音歌謠的曲調，下方聲部呈現持續低音而上方聲部自由進行的情形相仿，歌樂與器樂間到底有否互為影響，尚待深入研究。

日治時期至今，排灣族音樂有了許多的變化，傳統生活方式既已不復見，歌樂和器樂於是改以「模擬傳統」、「表演」的形式呈現。近幾年，音樂中的音階、旋律、形式等內涵，笛子的形制、音樂美學觀以及整體風格等，都有漸漸模仿歐洲音樂的傾向。排灣族傳統音樂後來在各級學校開花結果，透過學校繼續傳承，1941年1月1日創校的今屏東縣草埔國小，1977年起由戴錦花等指導兒童合唱，創下五年全省合唱比賽優等冠亞軍的紀錄，贏得「臺灣維也納」的美譽。1998年起由周明傑等指揮，2004年灌錄排灣族歌謠CD，獲2005年金曲獎（參見●）最佳原住民流行音樂專輯獎，草埔國小以及後來也出版有聲CD的泰武國小〔參見 Camake Valaule〕、地磨兒國小、高士國小、北葉國小等校，均成為排灣歌謠重要的發展學校。（周明傑撰）參考資料：23, 32, 46, 50, 277, 328, 355, 460, 469-II, 469-IV, 469-VIII

P

paka'urad

paka'urad ●
pakulalu ●
palalikud ●
paljailjai ●
潘阿尾 ●

原住民篇

paka'urad

阿美族的祈雨祭，屬臨時性的農業祭儀。因方言差異有時做 paka'orar。逢久旱不雨時，由長老或頭目決定後舉辦祈雨祭。儀式多於部落範圍以外的溪河邊舉行，以避免神靈降禍於部落。祭典的主導可能是 *cikawasay 巫師或年齡階層的領導級，但執行者都是年齡階級的青年男子。在某些部落，寡婦也會參與祈雨儀式的進行。各地之儀式過程不盡相同，一般是青年（以及寡婦們）在河邊跳祈雨歌舞，並用月桃葉拍打河水使之潑濺，或潑打在身上使全身沾濕，有的則是取水潑灑在集會所屋頂上，不論如何這些動作都象徵著降雨。臺東 *馬蘭地區則是在祈雨歌舞中穿插咒罵、嘲笑神靈的呼喊，欲使神靈怒泣而為雨。由於時代變遷的關係，祈雨祭幾已不再舉行，但其儀式過程及使用的歌舞，卻成為阿美人舞臺表演中經常採用的節目。（孫俊彥撰）參考資料：118, 123, 239, 287

pakulalu

排灣族單管笛，不論口吹或鼻吹，都稱為 pakulalu。在吹奏上二者有很大的不同，差別最大的是，口吹以縱向握持，而單管 *鼻笛則以斜向（朝右方向）握持吹奏（單管鼻笛曾使用於南部排灣東源村，但現今已不復見），在排灣族任何場合均可使用。單管縱笛構造與雙管形制接近【參見 lalingedan】。著名演奏者包括 Raval 系統排灣德文村的劉惠紅，以及 Butsul 系統北中排灣筏灣村的金賢仁和古樓村的邱善吉。（少妮瑤·久分勒分撰）參考資料：23

palalikud

阿美族青年男子所用臀鈴。構造分三部分，一是用以綁附的長條布帶；二是寬約 20 餘公分，長近 40 公分的板狀物，用布料包覆後，以各種線條、圖案等加以裝飾；三是十餘個 *singsing 小型鈴鐺，垂掛於裝飾板狀物上。穿戴臀鈴時，以布帶綁於腰間，板狀部分置於臀部上，行走或跳舞時，垂掛其上的鈴鐺發出響聲。在臺東的 *馬蘭地區，這種臀鈴僅限於剛升上年齡階層的青年男子（狹義的 kapah）使用

（圖）。（孫俊彥撰）

palalikud 的形制

paljailjai

排灣族男子表現英勇氣魄的歌。是該族表現男子英勇的歌當中，最常被演唱的兩首歌之一，另一首是 *culisi。這兩首歌不單出現在排灣族地區，魯凱族地區亦曾採集到。歌唱時機是在男子打獵、報戰功、出征、誇示英勇等。歌唱形式通常是個人領唱與眾人和唱交互穿插，有時坐著唱有時圍一圈，領唱者因為要表達自身的功勞與不凡成就，語氣狂傲且強勢，並常揶揄別人不如他，歌詞中充滿挑釁的意味。paljailjai 與 culisi 風格陽剛味十足，目前很多男歌者進行表演時喜歡唱此歌曲。（周明傑撰）

潘阿尾

（1917－1999.9.21 埔里蜈蚣崙）

蜈蚣崙地區 *ai-yan 傳唱代表者。喜用傳統巴宰族 ai-yan 曲調、福佬話唱基督教「聖詩」的代表者之一。她和 *林阿雙都在九二一大地震中去世。雖然她用閩南語唱，但是曲調中顯然留有巴宰族 ai-yan 特點。（溫秋菊撰）參考資料：188, 249, 443-6

潘金玉

（1914.7.21 埔里「烏牛欄」部落，今愛蘭社區—2010.10.24 埔里）

語言學者李壬癸於2006年曾公開宣稱，她是「2006 年全世界唯一會講巴宰語的巴宰族人」。她是許多音樂學者及語言學者的主要訪問對象，例如林清財、溫秋菊（參見●）的相關研究，李壬癸與土田滋編著的《巴宰語辭典》等等，她不但是最重要的發音人，同時提供最多的歌謠及相關文化背景。

（溫秋菊撰）參考資料：55, 56, 188, 248, 249

Panay Nakaw na Fakong（高淑娟）

（1960.10.3 臺東宜灣）

馬蘭傳統音樂傳承重要推動與實踐者。母親 Lakaw 臺東都歷部落人，父親 Alita 花蓮豐濱鄉靜埔部落人，從小承襲父親在教會指導唱詩班、歌詠隊的精神，及部落族人 *Lifok Dongi' 黃貴潮潛移默化影響，推廣部落音樂及文化傳承，1983 年嫁入 *馬蘭部落，投入馬蘭音樂文化傳承。

1982 年自國立高雄師範學院國文系畢業，分發至臺東桃源國中（1982-1988），布農族學生佔 90% 的學校，學生音樂資質良好，於 1983 年成立合唱團，學生人數雖不多，但參加國中組混聲合唱比賽獲佳績，評審之一的 *Calaw Mayaw 林信來給予很高評價。

1988 年轉任省立臺東農工高級職業學校（至 2010），1989 年自組原住民文化社團，並自籌費用，推廣原住民文化、音樂、舞蹈教育，以樂舞文化為路徑，讓學生接觸母體文化。所指導的樂舞表演團體，是臺東第一所以高中職學生所組成，並赴國外（匈牙利、夏威夷、新加坡）進行藝術展演與文化交流的團體。

教學期間並赴國立東華大學族群關係與文化研究所進修，2009 年獲碩士學位，2010 年進入國立臺東專科學校，擔任文化創意設計科（現創意商品設計科）講師、助理教授、首屆導師（2010-2016），2014 年獲選教學、輔導、服務、研究績優教師。

努力推動部落社區營造與田調研究。1997 年於馬蘭部落成立 *杵音文化藝術團，製作多部音樂劇與有聲書，持續不斷的創作演出，不僅在社區教唱古謠，在教會也提倡學習古謠。2002 年成立原音文化團，增加傳唱古謠團隊，之後由陳文忠、王福來接任團長。重視兒童教育，為讓學童向長輩學習，2017 年成立杵韻童聲合唱團。為發展族人自助研究，書寫部落文化，2018 年成立阿美族學學會，並主編學會第一輯《Misafalo 播種 · 萌芽——阿美族文化的傳與承》及第二輯《文化 · 歷史 · 傳承》書冊。

1994 年獲省政府原住民育才獎及才藝楷模；2011 年獲省政府鄉土文史教育、藝術社教有功人員、獲原住民族委員會第 10 屆原住民族曙光獎——促進原住民社會發展有功人士。

持續在音樂、舞蹈、文化深耕，投入馬蘭樂舞劇創作、傳唱、記錄、出版等，與呂鈺秀（參見●）製作有聲書，獲第 25 屆傳統暨藝術音樂 *金曲獎，與陳彥斌導演合作《牆上 · 痕 Mailulay》，獲第 14 屆台新藝術獎。Panay 高淑娟遵循傳統社會機制，以部落婦女自居，創造平臺予以青年樂舞培訓、傳承，並進行國外交流，以開啟國際胸襟與視野，數十年不間斷，以維繫部落內在凝聚。對文化的復振、讓瀕危古謠，得以往下紮根延續和開展。長年努力受族人肯定，2018 年獲部落頒發馬蘭功勞獎。2021 年文化部（參見●）登錄認定馬蘭部落傳統歌謠為重要傳統表演藝術「阿美族馬蘭 macacadaay」〔參見 macacadaay，參見● 無形文化資產保存－音樂部分〕，杵音文化藝術團為保存者，Panay 高淑娟長期投入，實功不可沒。

（阿布伊 · 布達兒撰）參考資料：457, 463, 464, 470-I

Pangter（陳實）

（1901 或更早，臺東知本村 Katipul 或 Katratripulr
－1973.10 臺東知本村？）

卑南族領袖、教育家、近代卑南族最重要作曲
家之一。漢名陳實，日名川村實（Kawamura
Jitsu 或 Minoru），父名 Tumurusai，屬 Mavaliw
氏族，母親名 Rivungai，也以 Pantol 爲人所
知。Pangter 陳實 1915 年畢業於知本四年制蕃
人公學校（今知本國小）後，1918-1922 年間
就讀臺北臺灣總督府國語學校【參見●臺北市
立教育大學】師範部乙科，與南志信（1886-
1958）同是卑南族最早接受高等教育的人。在
校期間接觸西方音樂，且學習小提琴與簧風
琴。音樂老師見其才華，原欲推薦前往德國深
造，然因父親的反對而作罷。他曾擔任太麻里
地區的小學教師及知本國校（1945.11-1952.9）
與大南國校（1952.9-1955.9）的校長，並獲選
爲臺東縣第 1 屆平地山胞縣議員。致力於蒐集
卑南族之傳統民歌，記譜、傳授，並親自創作
近 200 首歌曲。其作品的特性是臨時轉調與
「分段卡農唱法」。

Pangter 陳實分段卡農唱法（Sectional Canon）
應用最爲特出的是稱爲〈海浪〉或〈海洋〉
（hai an o en）一曲，此曲是在描述波濤洶湧滾
滾的海浪（見譜）。

一、樂曲結構分析

音階：sol la do re mi fa（5 6 1 2 3 4 六聲音
階，do 1= 樂譜的 f 音），但 fa 音只在第一句終
止處出現一次：5 6 5 4 2 2 全曲未有半音進行。

起音：re

終止音：sol

曲式：三樂句或樂段（A B B'），第三樂句
與第二樂句相同，只是在前面多加兩音 1 2。
音樂之主要動機：

x: 2　5　6 565　-　-
y: 5　5（兩音重複）
z: 1 6　5 6 1 5　-　5　-　5　-　-

二、分段卡農唱法

先由領唱從頭到尾唱一次，然後分三部輪
唱。Pangter 陳實把主旋律的動機分成三個單

位，先有四拍的 x1 動機，接著 y1 的兩拍重複
的音型，然後以 z1 六拍（加延長音）的樂句終
止。當第二聲部在六拍後加入時，第一聲部繼
續唱 y1 兩音重複的音型。第三聲部同樣在六
拍之後加入，但省略 y1 的音型，馬上三部同
時齊唱 z1，作爲第一段的終止，然後開始第二
段。第二段 x2 的動機變成三拍的音型，y2 的
音型也變爲向上跳小三度，第二部與第三部均
各離五拍後加入，然後以 z2（音型與 z1 不同，
且增加長度）齊唱結束第二段。第三段的 x3
和 y3 動機變成七拍，即在開頭加入兩拍，其
唱法也是一樣，第二、三部各離七拍以同樣的
旋律輪唱，而以 z3（與 z2 同）齊唱到最後的
終止。這種分段式卡農的唱法是 Pangter 陳實
的獨創，是其他民族所沒有的。

三、卡農技巧之可能來源

（一）日本及西洋的教育

Pangter 陳實於 1918-1922 年間在臺灣總督府
國語學校接受高等教育，必定接觸到日本與西
方的音樂知識，尤其他會拉小提琴，也會彈簧
風琴，以當時的教育環境，一定也曾學到卡農
的唱法。

（二）泰雅族的影響

泰雅族與賽德克族都有輪唱習慣。他們都是
以很短的動機嚴格或偶爾自由的模仿唱法。
Pangter 陳實可能聽過這些原住民同學或其部落
的輪唱方式，因而產生創作的動機。

（三）阿美族的自由卡農

林和神父（Fr. Lenherr）曾在玉里附近錄到
阿美族唱兩部卡農的例子，其第二部是較自由
的模仿，並無完整的輪唱形式。Pangter 陳實是
否知道或曾聽過這種阿美族式的輪唱法，則不
得而知。

（四）獨創的分段卡農

不管 Pangter 陳實有否受到上述任何一種方
式的影響，他的分段卡農唱法是非常獨特的創
舉。僅由此技巧上的創新，Pangter 陳實在近代
臺灣本土及原住民中所建立之音樂地位是無可
質疑的。

四、創作分段卡農的可能時期

日本民族音樂學者 *黑澤隆朝於 1943 年來臺

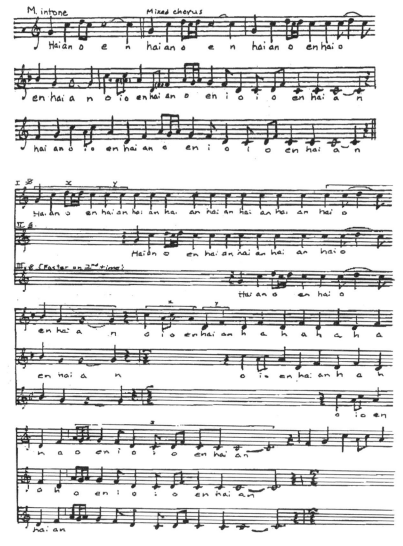

譜：*hai an o en* 的卡農唱法

研究，曾遇到 Pangter 陳實，且錄了許多卑南族的歌，但他隻字未提 Pangter 陳實有何作品，更未提到知本曾有卡農唱法，故可判斷 1943 年之前可能尚未有卡農唱法。黑澤當時非常客觀，記錄也很詳盡，如果 Pangter 陳實有這種與西洋不同分段式卡農的作品，相信黑澤是不會忽略的。又因為 Pangter 陳實所作兩首卡農歌中，一首是在慶祝二次大戰的終止（1945 年 8 月），另一首〈海浪〉筆者是在 1948 年初就學唱的，所以幾可推斷 Pangter 陳實的分段卡農唱法，是在 1943-1947 年之間所創作。（駱維

道撰）參考資料：123, 262, 385, 386, 413, 466

pa'olic

阿美族歌唱時自由即興地填加歌詞〔參見 *olic*〕。（孫俊彥撰）

paolin

達悟語「複唱」。表面字義指「歸還」，有重複歌唱的意思。通常落成慶禮歌會中，獨唱者唱完一段 **anood* 旋律，或一句 **raod* 旋律，則眾人會複唱同於獨唱者的歌詞與旋律。但當獨

唱者演唱一段有三句歌詞的 anood，則眾人只需複唱後面兩句歌詞。

雖有時眾人因未能聽清楚獨唱者歌詞而未能回應複唱，且除了四門房落成慶禮歌會〔參見 manovotovoy〕以及 *karyag 拍手歌會，歌會中的複唱也非必要性，但眾人的複唱，乃是對於落成慶禮主人的尊重行為。大聲的複唱，不但表達了對主人的敬意，同時也可增進複唱者與獨唱者之間的感情。（呂鈺秀撰）參考資料：53, 181, 323

pashiawduu

邵族杵音中以一支低音的竹筒所敲出的頑固音型，標示出杵音的每一個樂句。邵族的杵音 *mashtatun *mashbabiar 使用的樂器為實心的木杵與空心的竹筒，其中每回使用的木杵七、八支不等，搭配著三支竹筒，族人將之分成 mandushkin（高音）與 mapnik（低音）音區，其中單獨的一支低音竹筒，在四四拍樂句的第三與第四拍拍打出樂句的尾聲，這標示樂句的頑固音型，族人稱之為 pashiawduu。（魏心怡撰）

pasibutbut

流傳於布農族巒社群（taki banuaz）與郡社群（bubukun）之間的一首傳統複音歌謠，極為古老。學者過去稱之為「祈禱小米豐收歌」或「初種小米之歌」，族人則稱為 pasibutbut，近年來則另有一「八部音合唱」〔參見八部合音〕的別稱。日本學者 *黑澤隆朝於 1943 年 3 月 25 日在臺東鳳山郡里壠山社（今臺東海端鄉崁頂村）錄製，並於 1952 年將此曲的錄音寄至聯合國教科文組織（UNESCO）所屬之國際民俗音樂協會（I.F.M.C.），引起當時知名族音樂學者如 André Schaeffner、Curt Sachs 以及 Jaap Kunst 的注目。

關於 pasibutbut 歌謠起源說有多種不同說法，但大體說來，布農人都相信這首歌起源於先祖們在獵場上的一次奇遇，至於所聽聞的內容，或云乍見幽谷中飛瀑流瀉、聲響壯麗，或云驟見巨大枯木橫亘於前，蜂群鼓翅於中空之巨木，其共鳴聲響有如天籟，因而心生肅穆敬畏之情，通力合作之下，模仿傳唱此一奇異聲響，因而得到此曲。在這次大自然的奇遇之後，當年的小米收成比任何一年都豐盛，布農祖先們於是相信此次奇遇乃是天神 dihanin 所給予他們的好兆頭，因而代代相傳著對這些聲響的模仿，以取悅天神而獲取小米的豐收。

黑澤隆朝在 *《台湾高砂族の音楽》一書中，對於 pasibutbut 在傳統祭典中的演唱情境有如下的記載：

> 這是由成年男子所舉行的祭典儀式之歌，又名 pasi haimo（haimo 就是藜）。小米的耕作是族人賴以維生的大事……在這個族群的四月間舉行。選擇在頭目家的庭院，以前幾年收穫最多的一家的種子，放在草蓆上，由頭目以及社中有權力的男子六人（選擇一年中家裡無人生病或無不幸事情發生者，且須遠女色數日，並斷絕飲酒與刺激物者），並肩繞著「種粟」的周圍，口中發出「o」或「e」的自然合音，配合著腳步緩慢地繞行。依著頭目的發聲，其他的人以五度、四度為中心來做出和聲。起初，強力響起和聲，在戶外讓鄰舍也都能聽到，不久，須逐次提高音程，持續五、六分鐘後提高至最高音，然後驟然停止發聲。這種最高音的和聲是天神最喜歡的聲音……經此一切播粟米之儀式後，淨化之小米各以少許分配至社中各戶，每戶再以之混入家中之種子，而這一唱和聲的團體再到各家屋內發聲祝福。

就音樂結構形態來說，pasibutbut 是一種四聲部的「疊瓦式」複音（overlapping），其歌唱人數一般為 8 人，但也有 10 人，甚至 13 人的情況，歌者依據各自的音色及音域分為四部，各部的人數配置由高至低為「3 人一1 人一2 人一2 人」（當歌唱人數有所增減而影響各部人數配置時，唯一不能改變的是第二聲部只能由一位歌者擔任），聲部名稱由高而低分別為 mahosgnas、mancini、lamaindu 與 mabonbon（不同村落中，名稱會有些許不同）。演唱時，各聲部依次以不具特定意義的母音「o-e-e-i」發聲，聲部間的複音結構則由第一部的微分上

行旋律與二至四聲部在其下方依次以小三度、大二度和大二度的長音疊置而成,至第四聲部出現時,第一聲部與第四聲部之間形成的縱向和聲,約為「增五度」,此一音響對於布農族人來說,是「太多」、「太滿」,因此必須 *makuan hai kiaunin*「破壞」前面的複音結構,再 *kabahlo ka lumah*「重建」更新、更高的複音模式。就在第二聲部又重新在第一聲部的下方小三度上出來之後,四個聲部又再依前面第一階段的複音模式,不斷的「再破壞」、「再重建」。此一「破壞─重建」結構的循環次數,傳統上以六次為主,到了第六次,也就是最後一次時,第三聲部調整了進入方式,將原本大二度的音程壓縮為小二度,此動作稱 *mashius*,為「補償」之意,第四聲部亦同。到最後,整個複音是在第一聲部與第四聲部延長的「完全五度」下,結束了整個 *pasibutbut*,族人稱最後的音響為 *maslin* 或 *bisosilin*,為「圓滿」之意,這也是布農族的天神最喜歡的音響。*pasibutbut* 在過去一定要唱六次,與布農族的六個月的小米耕作期間相呼應,但現在已不嚴守此一規矩,而轉而追求高亢的聲響表現,因而循環次數往往超過六次。

在 *pasibutbut* 演唱中,聽者往往為其磅礴厚重的和聲感所震懾,八到十餘人的四部合音,其音色與聲部的表現卻讓人聽來彷彿是一龐大編制的合唱曲,其中玄機是由於「泛音現象」使然。雖然族人並不知道何謂「泛音詠唱」(overtone singing)或是「喉音歌唱」(throat singing)技巧,但是他們卻不自覺地發出一種特殊的喉音音色——介於外蒙古或圖瓦喉音歌唱技巧中的「呼麥」(khöömei)以及現今泛音歌唱技法中所謂「單口腔技巧」(one-cavity technique)之間的特殊音響。由於 *pasibutbut* 的特殊泛音音色,布農族被法國音響學者 Gilles Léothaud 歸類於全世界會使用泛音技巧來歌唱的八個民族之一。(吳榮順撰)參考資料:274, 415, 468-1, 470-VI

paSta'ay

賽夏族矮靈祭,也稱為矮人祭,本來是該族收穫後的豐年祭,直到傳說幫助賽夏人豐收的矮人 *ta'ay*,因常玷污賽夏族婦女,被賽夏人陷害落水而死。未被陷害的矮人非常氣憤,認為賽夏人應捫心自問,並詛咒賽夏人遭天譴而作物歉收,族人因而將原來收穫後的祭儀轉成矮靈祭。而祭儀本身除有對矮人的愧疚之意,也有祈求作物豐收、族群平安繁衍,及哀憐生命脆弱的內涵。

今日祭典從日治時期開始,每兩年舉辦一次,十年並有一次大祭。於小米收成後,稻米已熟但未收穫前(現為農曆10月15日左右)舉行。在典禮開始前一個多月為準備時期,此時有許多祭前儀節。現行祭典可分以南庄與五峰為主的南北兩大祭團。賽夏社會以父系氏族組織為主,重要祭儀的司祭權乃經世襲方式分屬各氏族,而 *paSta'ay* 主要由 Titiyon 朱姓氏族主導,並為此祭典主祭。祭儀之前的籌備至之後的結束工作,使整個活動約需歷時兩個月。而正式祭儀活動為時五日,第一天為迎靈,而後有三晚娛靈歌舞,歌舞完畢後次日清晨為送靈,再隔一日,北祭團並恭送矮靈至上坪溪上游河床緊靠矮靈洞穴處,如此矮靈祭祭儀活動結束。而賽夏族歌舞精華,亦在此五天中盡情展現〔參見 *paSta'ay a kapatol*,*paSta'ay rawak*〕。(朱逢祿、呂鈺秀合撰,趙山河增修)參考資料:80, 111, 381, 470V

paSta'ay a kapatol

賽夏族矮靈祭祭歌。據 *黑澤隆朝的記載,族人認為祭歌為先人將瀕臨消失的古謠編串組成。祭歌數目共 16 首,每首之下並分一至六不等的節數,除 5 及 11 首各有三個不同旋律,每首不同節數則演唱相同旋律。另 14、15、16 首以及 1、13 首,各自擁有相同旋律。因此整場祭歌總共有 17 種不同旋律(見表)。

由於歌詞內容與每日祭典性質上,均有許多規定與禁忌,因此第一日迎靈,只能唱 1、2 與 11 首第一節中第一、二個旋律歌曲。而三晚娛靈的第一晚,則只能唱跳 1-5 首;第二晚從 1 至 11 首第一節中的第一、二個曲調,第三晚則是從 1 至 11 首第三個曲調。至最後清晨的送矮靈,才可歌唱 12-16 首。

表：*paSta'aya Kapatol* 的形式與內容

首數	祭歌（詞）歌名	節	句	旋律	歌詞結構	曲式結構	虛詞位置
1	招請（迎靈） *rara:ol*	1 2 3 4	5 10 6 5	1	1212/233/344……	ABC/AC/AC……	每句句末及 一組句子尾端
2	劍 *ro:i'*	1 2 3	8 8 7	2	1212/2323/3434 ……	ABBA'/ABBA'/ABBA'……	同上
3	謹慎 *kapapabalay*	1 2 3 4	6 7 5 5	3	1212/233/344……	ABBC/ABBC/ABBC……	同上
4	箭竹 *boe:oe'*	1 2 3	7 7 5	4	1212/233/344……	ABBBC/ABBC/ABBC……	句頭及 一組句子尾端
5	奔（跑）舞 *kap'ae'ae:aew*	1 2	8 7	5	1212/233/344……	ABBBC/ABBC/ABBC……	每句句末及 一組句子尾端
5	奔（跑）舞 *kap'ae'ae:aew*	3 4	10 5	6	1212/233/344……	ABBBC/ABBC/ABBC……	同上
5	奔（跑）舞 *kap'ae'ae:aew*	5 6	7 7	7	1212/233/344……	ABBBC/ABBC/ABBC……	同上
6	alo' 格言 *hiyowaro'*	1 2	7 6	8	1212/233/344……	ABBB'/ABB'/ABB'……	同上
7	wo:on 格言 *wawa:on*	1 2	7 6	9	1212/233/344……	ABABB/ABAB/ABAB……	句頭及 一組句子尾端
8	酸藤類 *'ae'oenge*	1	8	10	1212/2323/3434……	AAB/AAB/AAB……	同上
9	恐懼 *'ekei*	1	7	11	1212/233/344……	AA'A'A'A'A"/AA'A'A"/ AA'A'A"……	同上
10	織布（圖騰） *kaptiroro'*	1	11	12	1212/233/344……	AA'A'A'B/AA'A'B/AA'A'B……	同上
11	烏皮九芎 *binbinlayen*	1	9	13 14	1212/233/344……	AA'A'A'B/AA'A'B/AA'A'B……	同上
11	烏皮九芎 *binbinlayen*	2	8	15	1212/233/344……	AA'A'A'B/AA'A'B/AA'A'B……	同上
12	歸遣（送靈） *papaoSa'*	1	6	16	1212/2323/3434……	AA'A'A'B/AA'A'B/AA'A'B……	每句句末及 一組句子尾端
13	招回（挽留） *Alibih*	1	6	1	1212/233/344……	ABC/AC/AC……	同上
14	驅魔之歌 *kiSkorkoroi*	1 2	4 4	17	12/23/34……	ABB/ABB/ABB……	同上
15	砍赤楊樹 *kominsibok*	1	4	17	12/23/34……	ABB/ABB/ABB……	同上
16	待赤楊木 *mas ta:a' no sibok*	1	4	17	12/23/34……	ABB/ABB/ABB……	同上
合計	16	35	232	17	3 種	10 種	2 種

祭歌歌詞結構龐大嚴謹，意涵豐富，共 35 段 232 句，每首中的每一段，均以植物名稱來開頭，並以此植物名稱做尾音押韻。此外，歌詞中也多有提及不同植物，整套祭歌中共出現 25 種特定名稱植物。句法結構上，如果每個數字代表一句歌詞，則有 1212/233/344……、1212/

2323/3434……或 12/23/34……三種形式（斜線為旋律的反覆）。另一大特色為虛詞，其所佔歌詞部分變化多，唱的時間又長：1-6 首（第 4 首除外）的虛詞，均出現在每句句末及一組句子尾端；4 以及 7 至 11 首，則除了出現在一組句子尾端外，也出現在句頭；而 12-16 首則又再次出現在句末或一組句子尾端。如此精緻繁複頂眞式唱法的歌詞結構，宛如優雅古詩。

詞曲關係上，除 12、14 至 16 首，矮靈祭歌通常會由領唱者起頭，而後加入齊唱。除了 4 以及 7 至 11 首以虛詞開始，其他每首第一句均以 ka:iaenapae'（以某植物爲題）加上一個植物名稱起始，但齊唱何時進入，卻每首不同。而齊唱無論何時進入，均爲音樂樂句段落處，並不考慮歌詞（呂鈺秀，2003: 266-267）。

橫向旋律音程上，以完全四度與小三度音程使用最頻繁。整套祭歌音域可達九度，並有微分音的應用。縱向聲部上，雖然黑澤隆朝認爲賽夏人已有平行唱法（organum），並以平行四度探析其 1943 年的錄音，但今日族中耆老多認爲此現象是歌者個人音感問題，且賽夏語中，也無高低聲部相關辭彙，因此族人以爲矮靈祭歌應爲單音音樂。

矮靈祭祭典中的音樂除了歌聲，尚有一些體鳴樂器聲響出現於歌唱之間，如第一曲迎神時舂小米的杵聲，而後有祭帽（*kilakil，或稱肩旗）的鈴鐺聲、有臀鈴（*ka pangaSan）的嘩啷聲，以及僅見於南庄地區的南祭團，在祭典中猛力揮動神鞭（paputol babte）鞭打之聲。歌舞會場見數人肩頂祭帽抖動，祭帽中有鈴鐺作響；還有自成一排的臀鈴隊伍舞者，臀鈴下的嘩啷器，在舞者抬腿前後搖動臀部時，會互相撞擊發聲，是一種製造音效氣氛的樂器。而神鞭則爲南祭團特有，由朱家男子手持，在天氣陰霾時會於祭場猛力揮動，發出嗶叭響聲，以驅除烏雲，防止下雨帶來厄運。

由於祭歌歌詞的龐大以及旋律的複雜，北賽夏族在矮靈祭活動的分工上，便有一組今日爲男女皆有，專司強記祭歌的祭歌組人員，在祭儀準備期間開始練習，並在祭儀活動中帶頭領唱旋律。（朱逢祿、呂鈺秀合撰，趙山河增修）參考

資料：51, 80, 183, 210, 212, 381, 470V

paSta'ay rawak

賽夏語矮靈祭舞蹈。除迎神歌之外，其他娛靈及送靈時所演唱歌曲均伴以舞蹈。賽夏語稱舞蹈爲 rawak，矮靈祭舞蹈有五種步法，分別出現在演唱不同首的祭歌之時：

1. 全體攜手，右足右前一步，左足移右足右後一步，步子甚短，前後擺動，稱 maparawak，爲最基本舞步，出現在大部分的樂曲中，多爲逆時針方向旋轉繞圈。

2. 全體攜手，以反時針方向慢步向前跑數步，再後退跑數步（視參與者擁擠狀況及可跑範圍而定步數），口中作 he-he 聲。此時前頭一人指揮帶跑，同時尾端則順時針方向轉入內圈，即尾端向內，前端向外前進。然後內外緩緩張開，再重新同時起跑，只見全場奔跑不斷，時緩時快。如此一開一合之隊形移動有如百步蛇般。此舞步出現在第5首 kap'ae'ae:aew。

3. 於歌舞第二天深夜零時，總主祭人、頭目訓示，族人稱 komawaS。此時隊伍停止前進，全體原地立正面向東方，由朱家領唱祭歌第 7 首 wawa:on 第一節，唱畢開始訓示之後，再唱第二節，則隊伍又開始緩緩移動前進。

4. 歌舞第三天之次日上午，爲送靈儀式 papaoSa'，儀式前廣場中之隊伍，則緩緩成一列隊形攜手面向東方，仍由朱姓族人領唱，齊向前慢步至十步內，雙臂漸舉，而後向後退回原地，全體紛紛將頭、手、身上之茅草，往前丟棄並一齊發出「呸」聲，此種狀況出現在祭歌第 12 首 papaoSa'。

5. 正式送靈儀式全係模仿以往矮人與族人間斷橋事件實況，因其敵對狀況，兩個團體不時在場邊以祭歌相互叫囂、跳躍、炫耀彼此之實力，有衝動攻擊之架勢，此種狀況出現在祭歌第 15 首 kominsibok 以及第 16 首 mas ta:a'no sibok。（朱逢祿、呂鈺秀合撰，趙山河增修）參考資料：57, 201, 470-V

pasunaeno

鄒族稱呼歌、歌曲。pasu- 爲動詞，有唱之意。

P

patikili'ay 原住民篇

patikili'ay ●
patungtungan ●
pawusa ●
pe'ingu ●
pelok ●

（浦忠勇撰）

patikili'ay

指南部阿美族的複音歌唱。*tikili'* 乃是雌性竹雞叫聲的狀聲詞，轉用以稱呼「雌竹雞」，根據南部阿美人的說法，雌竹雞聽到 *tikokay* 公竹雞的叫聲後會出聲相和，兩者叫聲層疊此起彼落，有如南部阿美族複音歌唱中，高音與低音兩聲部旋律相疊一般，故以此 *patikili'ay* 一詞來指稱複音歌唱〔參見阿美（南）複音歌唱〕，以及複音歌唱中的高音部及其演唱者。這個術語廣為臺東縣各地區阿美人所使用，但以複音歌唱聞名的 *馬蘭地區阿美人並不使用這個字，他們也沒有一個字來對應所謂的「複音歌唱」的觀念。（孫俊彥撰）

patungtungan

卑南族體鳴樂器，是女性祭儀 *misahur*（指除草祭儀，也指祭儀所組成的婦女團隊，也有拼成 *misaur*）及 *mugamut* 除草完工慶中扮演傳令及歌謠演唱時配合節奏、鼓舞士氣的樂器。在卑南族女性祭儀 *misahur* 及 *mugamut* 除草完工慶儀式中，*patungtungan* 是不可缺少的。當舉行除草祭時，*misahur* 除草團領導者會敲打著 *patungtungan*，繞部落一周，召集除草團成員整裝迅速集合。由領導者領唱、眾人和腔的形式演唱歌謠 *saraipan*（伙伴們），歌詞中提到 *patungtung i katapuluwan, demamul za saraipan*，意即「敲響銅鈴，召集伙伴們！」，由此可知，*patungtungan* 是專屬於 *misahur*。之後隊伍由領隊以及中年婦女來負責敲打 *patungtungan*，其他成員隨著嘹亮的節奏，成行地以小跑步的姿態，整齊劃一、精神抖擻的向村莊外的小米田前進。行進過程中，領導者會以朗誦性質的歌謠 *pasahur* 激勵團隊，敲擊 *patungtungan* 配合歌詞節奏。

　　patungtungan 材質昔時以銅製作，是卑南女性專有的樂器，對於音色講求嘹亮高亢，無固定音高，歌謠演唱時數個 *patungtungan* 同時演奏，形成多層次的音響效果。

　　另外男性也有與 *patungtungan* 相似的器物，

所不同的是中間垂掛銅錘，稱為 *tawliyul*，其功能主要用於「傳令」。當部落發生重大事件、需要召集族人時，或是部落中有喪事，必須通知在部落外的族人，*vansalan*（男子年齡階級中青壯年階級）中跑得最快、負責傳令的傳令兵，就將 *tawliyul* 掛於腰間，到部落外的其他部落通知族人，族人只要聽到 *tawliyul* 的聲響，就知曉部落有重大事情發生，趕緊趕回部落〔另可參見薩鼓宜〕。（賴靈恩撰）參考資料：91, 215, 258

pawusa

指阿美族祭典期間，女子以飯菜歌舞慰勞男子的非宗教性儀式。*kiluma'an* *豐年祭或是 *paka'urad* 祈雨祭這類部落性的祭儀，都是由男子年齡階層負責決策以及實際執行的工作，女性則為從旁協助的輔助角色。當祭典進行至某些階段時，女子會以氏族親戚為基礎，7、8 人左右組成 *pawusa* 的團體，前往集會所或是祭儀舉行地點，為男子送上飯菜飲料，因此阿美族人經常以漢語將 *pawusa* 一詞翻作「送飯」或「送便當」。*pawusa* 的對象為女子的父兄，或是來往密切的男性朋友，並且需到達一定年齡，身為年齡階層中的領導階級，或者是長老身分，才有資格接受 *pawusa*。除了送上菜餚外，女子也會表演歌舞，與接受 *pawusa* 的男性同樂。所用的歌舞沒有特定限制，除祭儀歌曲外皆可，通常是帶有歡樂氣息、可伴舞蹈的歌曲，比方說像是 *lakacaw*（迎賓送客舞之類），即使如 *ku'edaway a radiw*（長歌）這類較為嚴肅的一般生活歌曲，也可以配上傳統的舞步，作為 *pawusa* 場合之用。（孫俊彥撰）參考資料：287, 414

pe'ingu

鄒族鼻笛〔參見鼻笛〕。（編輯室）

pelok

阿美族跺步的動作，常作為阿美族人各種歌唱活動時打節拍之用，*mipelok* 為其動詞形式。跳舞時加重的踏步為 *pelok*，以坐姿唱歌時，配

合歌曲節奏抬起右腳（有時雙手會抱著膝蓋），並用力踏擊地面，也是 *pelok*。（孫俊彥撰）

penurahoi

泰雅族笛子，形制較長〔參見 *go'*〕。（余錦福撰）

peycamarawan

達悟族 **karyag* 拍手歌會中，在最後天快亮前約半小時所開始歌唱的「天亮的歌」。*peycamarawan* 字義指「把最好的、最能振奮人心的留到天亮」，拍手歌會則稱天將亮前有快速音節式唱法，並從頭到尾持續拍手的旋律為 *peycamarawan*（見例）。此時樂曲速度轉快，並持續拍手，一首接著一首歌唱至天微明。*peycamarawan* 的旋律走向與 *karyag* 不同，在眾唱部分並有模仿 **vaci* 時前後搖動木杵所發出的哦哦聲。今日族人以約凌晨四點半的時間，為拍手歌會開始歌唱 *peycamarawan* 的時刻。另平日普通歌會快天亮時 **meyvaivait do anood* 鬥歌部分也稱 *peycamarawan*，指一種欲罷不能的感覺。（呂鈺秀撰）參考資料：53, 323

> 例：拍手歌會天亮的歌的歌唱形式
>
> 歌唱形式：獨唱 ------- 眾唱 -------
> 拍　　手：拍手 --------------------

《裨海紀遊》

清代早期關於臺灣的重要文獻，學者甚至以為是「治臺灣史所不可不讀」的一本書。作者郁永河，清康熙年間浙江仁和縣的諸生（秀才），生卒年不詳，他性好遊歷：康熙 35 年（1696）冬，福州火藥局爆炸，火炮彈藥被炸一空，郁永河受命來臺採集硫磺，以便補製火藥。康熙 36 年（丁丑年，1697）春天，郁永河從福州出發，2 月 25 日抵臺南，4 月 7 日北上至「雞籠、淡水」採硫，10 月完成任務回福州。當時距離施琅平臺（康熙 22 年，1685）不過十餘年，臺灣北部榛莽未闢，又是明鄭時期流放罪人之地，「險阻多，水土惡」，「竹塹、南崁」一帶野牛成群出沒，一般人等閒不敢涉足。郁永河任務在身，以「笨車」（牛車）為交通工具，由南而北渡過了 96 條溪流，經歷了山洪、暴雨、颱風、痢疾、屋毀、僕亡等各種意外，這一段艱險備嘗的經歷，在他筆下寫成了 2 萬餘字的《裨海紀遊》，不但文筆生動翔實，對當時臺灣的歷史地理、山川風物、社會民俗有詳盡的描寫，為後來的文獻轉相徵引，更可貴的是針對平埔族有近身細膩的觀察，是了解三百年前臺灣情形的重要參考書。

《裨海紀遊》又名《渡海輿記》、《採硫日記》。「裨（音：皮）海」意為較小的海，是指臺灣海峽而言。本書的寫法介於日記和隨筆之間，除「以事繫日」之外，記史、敘事、議論……隨處點染生發，文筆如行雲流水般。書中並有 12 首〈臺海竹枝詞〉和 24 首〈土番竹枝詞〉。本書關於音樂的記載並不多，卻十分重要。關於平埔族音樂，特別提到了 *鼻簫、*口琴兩種樂器，並且指出這是不用「媒妁之言」的平埔族在求偶吸引異性時之所用：

一、婚姻無媒妁，女已長，父母使居別室中，少年求偶者皆來，吹鼻簫，彈口琴，得女子和之，即入與亂，亂畢自去。（卷下）

二、輕身矯捷似猿猱，編竹為箍束細腰；等得吹簫尋鳳侶，從今割斷伴妖嬈。（原注：番兒以射鹿逐獸為生，腹大則走不疾，自孩孺即箍其腰，至長不弛，常有足追奔馬者。結縭之夕始斷之。）（〈土番竹枝詞〉）

三、女兒纔到破瓜時，阿母忙為構室居；吹得鼻簫能合調，任教自擇可人兒。（原注：番女與鄰兒私通，得以自擇所愛。）（〈土番竹枝詞〉）

書中對於鼻簫、口琴的形制、音色都未詳細描寫，但卻點出了這兩種樂器在男女歡好，成其配偶時所扮演的浪漫角色。所謂「吹簫鳳侶」固然是平埔族社會的具體實況，然而簫在中國古典文學裡本來也是愛情的象徵，春秋時代秦穆公的女兒弄玉與其夫婿蕭史就是因為吹簫結緣，後來終成夫婦，甚至飛昇成仙。郁永河在此用了一個既貼切又雋永的典故。

關於漢人音樂最值得重視的是這首竹枝詞：

肩披鬢髮耳垂璫,粉面紅唇似女郎;馬祖宮前鑼鼓鬧,侏離唱出下南腔。(原注:梨園子弟,垂髻穿耳,傅粉施朱,儼然女子。土人稱天妃神曰「馬祖」,稱廟曰「宮」;天妃廟近赤崁城,海舶多於此演戲酬愿。閩以漳、泉二郡為「下南」,「下南腔」亦閩中聲律之一種也。)(〈臺海竹枝詞〉)

這條資料概括當時臺灣的戲曲演出情形。媽祖廟前鑼鼓喧天,是為了酬神還願的敬神戲,演唱的是「漳泉二郡」流行的「下南腔」。演員雖是長髮披肩、施朱抹粉、耳綴明珠;「似女郎」、「儼然女子」卻點出「她們」分明不是女兒身,而是男扮女妝;這顯然是梨園戲七子班(參見●)的演出。「七子班」的演員是優童男伶,男扮女妝,「穿耳傅粉,并有裹足者」(施鴻保《閩雜記》),並且「蟬鬢傅粉,日以為常」(陳懋仁《泉南雜記》)。他們演唱的「下南腔」是閩南方言和音樂結合後所產生的特殊音樂風格,文獻中或稱為「下南腔」(朱景英《海東札記》),或稱為「泉腔」(陳廷憲《澎湖雜詠》)、「南腔」(熊學鵬《即事偶成》)。這首〈臺海竹枝詞〉真切呈現閩南小梨園七子班康熙年間在臺灣演出的情形。

另一首〈土番竹枝詞〉寫到戲曲的周邊產業——戲服與平埔族之間有趣的關聯:

梨園敝服已蒙茸,男女無分只尚紅;或曳朱襦或半臂,土官氣象已從容。(〈土番竹枝詞〉)

根據《諸羅縣志》、《彰化縣志》等記載,平埔族的「土官」喜愛漢人戲服的鮮豔奪目,色彩繽紛,每每採購「梨園故衣」披掛身上,以此為華服,以顯示其氣度威儀。由這條記載可以看出當時演戲活動之頻繁廣泛,所以平埔族也曾經看過,甚至想到去買戲服來穿。既然是已經「蒙茸」的「梨園敝服」,表示戲服的汰換行銷已經形成市場,倚附戲曲表演而生的周邊經濟活動十分蓬勃。至於戲服本身的「袞龍刺繡」、色彩鮮豔,更可推想戲曲的表演藝術也達到相當細膩的程度。

《神海紀遊》針對音樂雖然著墨不多,但由於在臺灣相關文獻中年代較早、文筆生動,雖僅寥寥數語,卻勾勒了三百年前臺灣音樂戲曲

活動的鮮活樣貌,留給後人深入探索研究的空間。(沈冬撰)參考資料:3、25、125、223、326

平埔族音樂

平埔族,清朝有「土番」、「熟番」、「平埔番」等稱呼。傳統分為十族,分別為 Ketagalan 凱達格蘭族、Luilang 雷朗族、Kavalan 噶瑪蘭族、Taokas 道卡斯族、Pazeh 巴宰族(或稱巴則海族)、Papora 巴布拉族、Babuza 巴布薩族、Hoanya 洪雅族、Siraya 西拉雅族、Thao 邵族。其中 2001 年與 2002 年,Thao 邵族與 Kavalan 噶瑪蘭族分別經行政院核定為臺灣原住民的第 10 與第 11 族〔參見邵族音樂、噶瑪蘭族音樂〕。而其餘八族中,目前仍具有傳統音樂傳承者,則僅剩巴宰族〔參見巴宰族音樂〕與西拉雅族〔參見西拉雅族音樂〕。

關於平埔音樂的記載,荷西時期有地方議會的活動,各社長老一年一度的聚會,這不但是一次政治聚會,也是一次社交活動,通常會歡聚狂飲一番,歌唱舞蹈自是不可少的一部分。至於清朝因有巡臺御史一職,平埔族的音樂因此有著更多的記載,這包括黃叔璥的 *《臺海使槎錄》、*六十七的 *《番社采風圖》、《番社采風圖考》等。此外,因採集硫磺至臺的郁永河之 *《裨海紀遊》等文獻,也敘述了平埔音樂的樣貌。這其中不但包含歌唱的內容與場合,還有樂器名稱、形制與功能的敘述〔參見原住民樂器〕。

日治時期的調查與研究,有 1896 年日籍學者伊能嘉矩於其平埔族調查旅行中,留下平埔族音樂隻字片語的描述;1932 年出版之《臺灣蕃曲レコード第一輯》中,日本學者 *淺井惠倫則保留了西拉雅族的有聲紀錄。而 20 世紀前期淺井的平埔族語言研究以及有聲錄音,內容更涵蓋 20 世紀前半期巴宰、噶瑪蘭、西拉雅等地區。

二次大戰後,民族音樂學者進行平埔族音樂研究,已為 1970 年代之後。較為重要的有 1974 年駱維道發表之〈平埔族阿立祖祭典及其詩歌研究〉,文中針對臺南頭社村西拉雅族的阿立祖祭儀,進行歌謠、音樂探譜等研究紀

錄。1987年起，林清財於臺南頭社、吉貝耍地區，針對西拉雅族的 *牽曲祭儀音樂，進行深入研究。1994-1998年間，吳榮順與語言學者李壬癸、民間文學學者顏美娟，進行全臺之平埔族音樂調查記錄，包括臺南、高雄、屏東、花蓮、南投等地理區域，為臺南、花蓮與高屏之西拉雅族、南投巴宰族，以及花蓮噶瑪蘭族，進行有聲資料的記錄與研究。

平埔族的「祭祖」、「過年」等，是祭祖求平安的祖靈祭，為平埔族最主要的祭典形式之一。其分為三類，第一類為北部凱達格蘭、雷朗與噶瑪蘭族的祖靈祭；第二類為中部道卡斯、巴宰、巴布拉、巴布薩、洪雅等族的「賽跑型」祖靈祭，可能是祖靈祭與成年禮的混合；第三類為西拉雅族的「祀壺」，可能與甕葬舊習有關。在祖靈祭結束前，多有宴飲歌舞活動。

西拉雅族依其地理分布的不同，今日有位居臺南的西拉雅族、高雄的西拉雅族大武壠群〔參見大武壠族音樂〕、屏東的西拉雅族馬卡道群，以及花蓮的西拉雅族；而與之相對應的祭儀音樂，分別為 *牽曲、*牽戲、*跳戲與幫工戲。前三者皆指「唱歌」，後者則為工作間互助、工作後主人招待賓客的宴飲之歌。至於巴宰族的傳統祭儀研究地區多位於南投埔里，主要針對巴宰族傳統祭祖歌 *ai-yan 進行記錄與研究。（編輯室）參考資料：50、51、177、197、198、199、227、260、283、340、443、461-3

pis-huanghuang

布農族口簧琴〔參見口簧琴〕。（編輯室）

pòaⁿ-mê-á-koa

「半暝仔歌」，傳統是指邵族有主祭者的 *lus'an 年祭，於 minfazfaz 中介儀式進行過後的解禁階段，可歌唱的祭歌歌謠 *shmayla〔參見 àm-thâu-á-koa「暗頭仔歌」〕，它們分別為：penan、angqanusia、shimangqawnu、qanusia、ishqatushpa、shuria、tuktuk tamalun、tipin tipin tapana、tirhuqu、pamruq、facdu、pusisimalun、matushqan、humailan、mashtatuya、mang qatubi、paru nipin。「半暝仔歌」與「暗頭仔歌」最大的不同點，是加入遶境歌曲，年祭最後階段，邵族人會添入沿著日月潭畔村莊街道，以遊莊、遶境方式來為部落掃除不祥；另外，在歌曲特徵領域，「半暝仔歌」的旋律與曲調篇幅多半比「暗頭仔歌」來得長，隨著耆老的凋零，部落內邵族語言推廣提倡以母語表述族群文化等元素，現今邵族世代逐漸較少使用「半暝仔歌」稱呼年祭後期的 *shmayla 歌曲。（魏心怡撰）參考資料：306、346、349

Qaruai（江菊妹）

（1945.6.28 屏東三地門賽嘉村—2009.9.29 屏東三地門三地村）

排灣族重要女性傳統歌謠保存及推動者，漢名江菊妹，家名 Djaljapayan，生於賽嘉，後嫁至三地門。自幼隨母親 Dresdres 學習唱歌，奠定其傳統歌謠基礎。任職屏東三地門鄉三地國小

三十多年，曾於 1988 年隨 *中華民國山地傳統音樂舞蹈訪問團赴歐演出，於 1993 年赴義大利國際藝術節以及 1994 年赴法國國際藝術節的歌舞表演中擔任要角，並曾在 1992 年「屏東縣民謠歌唱長青山地歌謠組」比賽、1999 年排灣語教師組詩詞吟唱獲得冠軍。歌唱成就受到屏東縣文化中心的注意，對其曾習唱過的重要傳統歌曲加以整理，完整收錄並發行。1995 年起，在帝摩爾文化藝術團擔任女領唱，致力於推展排灣族文化。（周明傑撰）參考資料：108, 277

淺井惠倫（Asai Erin）

（1895.12.25 日本石川—1969.10.9 日本東京筑地）

日本語言學者，曾對臺灣原住民進行語言調查研究。除相關文獻的出版，並留有約 870 份手稿、400 卷紀錄影片、22,000 張照片、40 餘份錄音等資料，保留了 20 世紀前期臺灣原住民的語言、聲響與影像。

淺井 1895 年生於日本石川縣小松市。1918 年東京帝國大學文科大學言語學科畢業。1923 年開始至臺調查語言，首至蘭嶼從事雅美（達悟）語言研究。1936 年以 A Study of the Yami Language. An Indonesian Language spoken on Botel Tobago Island 論文獲萊頓大學文學哲學博士。爾後與臺北帝國大學文政學部言語學教授小川尚義，共同對於臺灣原住民的語言進行調查與研究，使臺灣原住民許多族群語言，從只有單字的認識，至全面的理解。在 1936 年小川尚義退休後，淺井接任其職爲該教室助教授。1940 年以兩個月時間至海南島做黎族研究。

二次大戰後淺井返日，1949 年爲國立國語研究所研究員、1950 年爲金澤大學教授、1958 年爲南山大學教授，隨該校調查團至東新幾內亞調查巴布亞族語言。曾爲日本語學會評議員、日本民族學會評議員、東京外國語大學亞洲‧非洲言語文化研究所運營委員。1969 年去世。

其對於臺灣原住民所做的錄音，保存於東京外國語大學亞洲‧非洲言語文化研究所（東京外国語大学アジア‧アフリカ言語文化研究所），內容涵蓋 20 世紀前半期阿美、巴宰、布農、卡那卡那富、噶瑪蘭、魯凱、賽夏、拉阿魯哇、西拉雅、鄒、雅美（達悟）等，以及其他如閩南語、菲律賓語、蒙古語、西班牙語及英語等之語言與音樂聲響，是日治時期極少數保留下原住民中平埔族聲響的寶貴資料之一【參見原住民音樂研究】。（呂鈺秀撰）參考資料：15, 95, 185, 388, 403, 426

牽曲

漢人稱呼西拉雅族人祭典時牽手吟唱歌謠的團體舞蹈，西拉雅族人自稱爲「o-ro-raw」。同樣的祭典舞曲在高雄大武壠族稱爲 *牽戲，在屏東馬卡道族稱爲「趒戲」【參見跳戲】。「牽曲」在西拉雅族祭儀之中，是一個非常重要的因子，是一種舞者手交叉圍成圈，配合簡單進退的舞步，邊唱邊跳的歌曲。現在牽曲所聽到的語言，是以西拉雅語吟唱而成，無人能翻譯其意。有說是 *〈七年饑荒〉的調子，是當初祖先

原住民篇

qianxi

● 牽戲
● 清流園
● 〈七年饑荒〉
● qwas binkesal

渡海來臺，連續遭遇了七年的旱災饑荒，阿立祖帶領子民向上蒼祈雨所吟唱出來的曲調，曲調哀怨感動了上天降下甘霖，於是每年祭典時族人便吟唱此曲，感念天公與阿立祖的恩澤。又有說那是〈望母調〉，懷念祖先對子孫的庇佑，因此曲調哀動人，希望祖先不要遺忘子孫，繼續庇蔭；也有說「七年苦旱的歌太過悲傷，常使社民嚎啕慟哭，阿立祖乃燒掉歌本，禁止再唱」。由於牽曲傳承至各西拉雅族部落有一段立願謝神的歷史背景，所以部落各有禁忌，只能在某段時期才能夠吟唱，但隨著時代文化的轉變，現代牽曲已失去那份悲傷哀戚之感，而且某些部落打破原有的禁忌約束，使牽曲也出現在年度祭儀之外的場合，表徵祈福、降福之意，受邀至各地表演，躍升成為一種族群音樂藝術的表徵。（段洪坤撰）參考資料：283

牽戲

高雄西拉雅族大武壠群「夜祭」年度祭儀過程中所使用的歌舞音樂【參見大武壠族音樂、牽曲】。（編輯室）

清流園

以烏來泰雅族周麗梅（Limuy，日本名為秋野愛子，1928-2004）為主導人物所發展的歌舞團體，使用其家位於南勢溪旁的土地，整理出一塊平坦的跳舞場，以竹棚搭架，因而取名「清流園」。1952年正式成立「清流園山地文化村」，周麗梅與客籍夫婿邱志行有計畫的招募原住民女孩，結合瀑布風景和原住民歌舞之特色，搭載政府推展觀光的熱潮，成為二次戰後臺北近郊最熱門的觀光景點，1960年代更是美軍與日本觀光客相當喜愛的度假勝地，極盛時期周麗梅甚至多次率團赴日表演，其歌舞活動模式，一直運作至1970年代。

　　1950年代至烏來採集音樂的作曲家許石（參見❹），曾多次邀請「清流園」於他的鄉土音樂會中合作演出，並由桃園復興鄉泰雅族人巫澄安 Yamasita 編排舞蹈。1965年，許石成立太王唱片，出版了二張名為《懷しい台のメロデー》（懷念臺灣的旋律）6吋小唱片。編號

KLE-101中，〈烏來追情曲〉為許石作詞作曲與編曲，〈美哉烏來〉與〈歡迎嘉賓歌〉這二首則是註明烏來清流園歌舞合唱團演唱，特別是〈歡迎嘉賓歌〉為「清流園」每次表演中最常唱的歌曲，唱片封面之男性，為部落傳奇人物──主唱陳勝雄 Koyong；KLE-102則有〈山地の結婚式〉與〈竹筒舞〉。這二張唱片因考量日本觀光客之需求，混雜日語旁白，歌詞亦結合日語和原住民語，為「清流園」留下珍貴的音樂紀錄。（徐玫玲撰）參考資料：87, 238, 291

〈七年饑荒〉

臺南大內鄉頭社西拉雅人傳說，現在「夜祭」唱的 *牽曲就是〈七年饑荒〉調子。所謂「七年饑荒」是指當初祖先渡海來臺，連續遭遇了七年的旱災饑荒，當時尪祖（阿立祖）吟唱著牽曲曲調，帶領子民向上蒼祈雨。由於曲調哀怨動人，終於感動上天，降下甘霖。於是每年「夜祭」祭典時，族人便吟唱此曲，感念天公與尪祖（阿立祖）、阿立母的恩澤。

　　這個傳說主要留傳地區是吉貝耍（或稱蕭壠社系）附近地區以及頭社鄰近地區，都是指稱西拉雅人祖先從海外地區移民來臺時，遭受海難漂流上岸（蕭壠社系：吉貝耍的孝海祭）又遇七年饑荒。所以，祭典時唱牽曲必須哀怨。

　　不過，根據不同的記憶與詮釋，也有人說那是〈望母調〉，懷念祖先對子孫的庇佑，因此曲調哀怨動人，希望祖先不要遺忘子孫，繼續庇蔭。但隨著時代文化的轉變，現代牽曲已失去那份悲傷哀戚之感，除了用來表達對上蒼、尪祖、阿立母的感恩之心外，也用在年度祭儀之外的場合，表徵祈福、降福之意。（林清財撰）參考資料：283

qwas binkesal

泰雅族傳統小調歌謠，或稱 qwas khmgan。若以年代來區隔，是指過去五、六十年來所傳承的小調歌謠，介於 *qwas lmuhuw 朗誦歌謠及 *qwas kinbahan 現代創作歌謠之間。歌謠特性為音階組織以五音音階為主，其性質以小調為主，屬集體創作。常見吟唱方式有三種：1. 曲

調唱法：旋律大多以五音音階爲主；2. 對唱法：指相互回應之歌謠，如男女情歌、族人工作休息等對唱；3. 領唱與和腔唱法：指領唱者與眾人回應之歌謠，即每一遍由領唱者領唱一段較長旋律之後，群眾再接一小段不同旋律回應。其中第1、3項常配合舞蹈歡唱。歌謠內容上詞句表現較短，比較偏白話，不似朗誦歌謠深奧，但歌詞爲即興吟唱。內容包含互相勉勵、彼此讚美、彼此祝福、歡迎客人、歡送客人等。（余錦福撰）參考資料：353

qwas kinbahan

指泰雅族時下創作歌謠。隨著時代的演進與社會結構的改變，出現不少膾炙人口的泰雅族時下創作歌謠，屬個人創作，族人稱之爲 qwas kinbahan。歌詞非即興，皆事先填好，內容包含引用宗教語言及一般敘述民間生活兩種，如：模仿傳統民謠的創作曲、流行曲調、宗教曲等。這種時代性所帶來的變革，形成多樣性的現代歌謠，此亦是不可忽略之歷史產物。歌謠特徵上，音階以五音音階爲主，其性質以小調式爲主；固定旋律配上固定歌詞；旋律、節奏與音域較之傳統 *qwas lmuhuw 朗誦歌謠以及 *qwas binkesal 小調歌謠有擴大趨勢；有拍節號與表情符號；大量應用附點節奏，表現振奮向前的情緒；另也強調歌唱技巧與音量變化，演唱時表情豐富，表演意味濃厚。歌詞以描述過去傳統生活，或反映現代社會生活處境；並以羅馬拼音呈現，少部分使用國語歌詞。歌謠內容上包含創作與編曲二種，1. 創作：歌詞內容包含引用宗教語言及一般民間生活語言兩種，歌詞皆事先填好，曲式以一段式、二段式較爲普遍；2. 編曲：旋律大多取自傳統歌謠母曲重新改編成合唱、鋼琴伴奏之獨唱，以及合成樂器伴奏等新型的音樂。（余錦福撰）參考資料：353

qwas lmuhuw

泰雅族朗誦歌謠。qwas 指歌，lmuhuw 爲互相穿梭對話之意，因接近說話方式，稱之爲 qwas lmuhuw。其特性爲吟唱時，音調無固定旋律，由一個或幾個樂句反覆組成，不時作自由的變化。內容可長可短，依當時情境而定，歌詞沒有一定形式，但有完整動人的故事情節，不受任何形式約束。說它只是唱腔，它卻是活生生的語言，又有美妙動聽語調旋律，以這種聲音長短值作爲變化，可以說是一種「語言聲韻」的擴展。其旋律、節奏、音階、音程，也無一定形式，音階組織以二音、三音爲構成的旋律，以大二度、小三度的音高重複出現，音域侷限在八度以內，未見轉調的情形，沒有使用半音程。常見吟唱方式有兩種：其中單口唱法是由一人來擔任，而對口唱法是由二人或多人相呼應對唱。歌謠內容上，歌詞是依照歌者心中意念，隨著語言高低起伏略作變化，以即興方式唱出。歌詞內容源自生活經驗的結晶與生命智慧的流露，透過含蓄、內斂與隱喻的表達方式，表現出深厚文學與哲學內涵。歌詞內容非常廣泛，包羅萬象，可以敘述宇宙、人類來源、民族來源、傳說故事及遷徙歷史等。（余錦福撰）參考資料：50, 72, 99, 123, 352

qwas snbil ke na bnkis

泰雅族祖先遺訓歌謠，考古學者認爲，泰雅族人在臺灣已經有六千年以上的歷史。泰雅族人的部落生活，在整個歷史的傳承當中，必然建立了部落的特殊文化，而這種文化的存續，就是族群生活的習慣、風俗、社會組織的規範、倫理道德文化或全族人的生命禮俗，泰雅族人稱它爲 gaga。而這個 gaga 是祖先所留存下來的，要一代傳一代，後代必須遵守。這種經過口耳相傳的內容，就是所謂的「祖先遺訓」。遺訓通常用於正式場合，如部落之間戰爭的媾和，以及男女論及婚嫁時對彼此血緣親疏的釐清等，都是藉由「遺訓」來溝通，通常在講述當中彼此會用吟誦方式，建立更深的情感。吟誦的歌詞經常運用隱喻、比喻，且應用深奧的語言，表達內在深層的意思，讓聽者推敲箇中意涵，以永遠記得祖先所留下來的 gaga，此即所謂的祖先遺訓之歌 qwas snbil ke na bnkis。（余錦福撰）參考資料：352

radiw

阿美語意指「歌」。*milaradiw*（南部常用語）或 *romadiw*（北、中部阿美常用語）為其動詞，泛指所有的歌唱行為。唱歌的人即是 *milaradiway* 或 *romadiway*。據 *Lifok Dongi'* 黃貴潮的解釋，*radiw*「歌」是阿美語中最接近漢語之「音樂」的語詞，但兩者的根本差異在於，「歌」是落實阿美人傳統生活的必需品，而「音樂」是用以美化生活的藝術，乃是現代社會中才有的新觀念。（孫俊彥撰）參考資料：118, 232

raod

達悟族具嚴肅歌詞內容，並在嚴肅場合歌唱的歌曲。除 *raod* 本身，尚有包括 *kalamaten*、*lolobiten*、*avoavoit*、*mapazaka*、*manovotovoy* 等隨著不同演唱速度以及演唱情境場域的不同稱呼。此類名稱的歌曲旋律形態可以不同，但歌詞類型均為同一種的 *raod*，此外由於其演唱情境場合的莊嚴性，一般也通稱這類歌曲為 *raod*。另拍手歌會的 *karyag* 以及 *peycamarawan* 旋律，也應用著 *raod* 歌詞，但由於其演唱場合情境不具嚴肅性，因此族人並不將其歸屬於 *raod*【參見 *karyag*】。

raod 歌詞內容正式、高尚而嚴肅，內含古語、隱喻、雙關語與反喻等，例如以 *sazawaz* 古用法來稱呼現在用語為 *makarang* 或 *saza* 的高屋；以 *vakoit* 豬隱喻 *vaoyo* 大魚；雙關語 *lolotowon* 或可指稱芋頭，或可指稱財富；在需具備大量禮肉與禮芋的 *meyvazey* 落成慶禮歌會中，自謙禮肉與禮芋太少而感羞恥等反面表達形式。另在結構上，歌詞大多是由二句組

成，最多可達四句。在二句形式中，第二句經常會出現 *kamowamolonan da lowaji*（他們世代傳承至後代）或略加變化的歌詞（呂鈺秀 2005: 271-272），此為 *raod* 歌詞的特徵，雖與上下文內容不具直接關聯性，但卻暗含祝福主人以及指示 *raod* 創詞斷句等內容性和作用性的雙重功能。達悟語稱此詞為 *attod* 膝蓋，表此位歌者的整段歌詞內容，已唱完約三分之二，當完成此詞之後的內容，則整段的敘述就可說是完畢了。

歌唱形式上，當 *raod* 主唱者唱完一句後，眾人可 *paolin* 複唱或不複唱歌詞。音樂風格上，*raod* 以單音節聲詞拖長音，為一字多音唱法，讓人感到旋律延綿悠長。而 *raod* 這種具優美精緻詞彙與結構的歌曲，不但被達悟人認為是歌中之王者，也可說是達悟民族口傳詩學的菁華。（呂鈺秀撰）參考資料：308, 323, 341

遠境儀式（邵族）

邵族 *lus'an* 年祭，過了 *minfazfaz* 中介儀式的 *pòaⁿ-mê-á-koa* 半暝仔歌謠運作，為一個複雜的儀式體，其中又區分成兩個活動：一為儀式期間的 *shmayla* 牽田儀式歌謠演唱，另一為祖靈遊莊的遠境儀式。在半暝仔歌時期，每晚在 *hanaan* 祖靈屋旁舉行完 *shmayla* 歌謠後，必須在儀式尾聲增加遊行村莊的遠境儀式，此儀式必須由中介儀式 *minfazfaz* 起持續舉行到 *mingriqus/minrikus*（結束祭儀）為止，也就是說，從約莫農曆 8 月 10 日至 20 日，每晚都由男性鑿齒祭司 *paruparu* 引領族人成縱隊，唱著祭歌遊遍整個聚落。儀式的目的在於引領祖靈來到社內每個角落，掃除不祥之物以趨吉避凶。遠境儀式又區分成兩類，一為與 *rifiz* 日月盾牌相關的 *mashtatuya*，一為遶莊遊街的 *mang qatubi*。

一、*mashtatuya*

minfazfaz 中介儀式當晚在唱完了慢板的 *shmayla* 歌謠【參見 *mundadadau*】之後，迎 *rifiz* 日月盾牌的遠境儀式即將展開，這刻畫著日與月圖形紋飾的盾牌 *rifiz*，原為男性戰事用之盾，邵族祖先在一次戰役創造了英勇事蹟，後

人爲感念祖先，於是將盾牌視爲祖靈存在的象徵。*minfazfaz* 中介儀式當晚的盾牌遶境並不繞行整座村莊，其原意在由前次搭建祖靈屋的 *paruparu* 鑿齒祭司家，迎祖靈至此次搭建的 *hanaan* 祖靈屋內，例如 1999 年的年祭在陳姓 *paruparu* 鑿齒祭司家搭建祖靈屋，前次則在高姓 *paruparu* 鑿齒祭司家搭建，*rifiz* 日月盾牌在高家供奉一整年後，年祭期間舉行迎盾牌與迎祖靈儀式，由全社族人集體將此日月盾牌從高家迎至陳家祖靈屋內供奉，因此在 8 月 10 日時，族人歌唱著遶境歌謠 *mashtatuya*，主要意義在於迎接祖靈。

除了中介儀式需迎盾牌遶境之外，整個年祭儀式活動結束當晚也仍須再次舉行盾牌的遶境儀式，不同於前者迎祖靈儀式意義，農曆 8 月 20 日的遶境是盾牌祖靈與家戶祖靈面會的象徵，兩次遶境儀式過程都由族人或搭肩或牽手方式歌唱著 *mashtatuya* 來護送祖靈。8 月 20 日的 *mingriqus/minrikus*（結束祭儀），除了祖靈的遶境遊街過程之外，不論邵戶或漢戶都會在家門口設宴等待祖靈與族人到來，遊客此時也能加入和參與，整個邵族依遶邵部落不分彼此籠罩在歡樂與歌唱的年節氣氛中。結束祭儀 *mingriqus/minrikus* 由年祭主祭家起始，並以主祭爲首，背負著 *rifiz* 日月盾牌，不論邵族人或漢人，只要在家門口設有佳餚敬宴，或者在隊伍到來之前燃放鞭炮迎祖靈，遶境隊伍必進入家屋正廳內繞行，爲這戶人家帶來平安。

二、*mang qatubi*

年祭另一項遶境儀式爲 *mang qatubi*，它是 *minfazfaz* 中介儀式到結束祭儀 *mingriqus/minrikus* 之間舉行的遶境儀式。*qatubi* 爲邵人的「遊街之神」，從舉行 *minfazfaz* 中介儀式後的次一日起，遊街之神都必須出來遶莊遊街；而儀式過程如同 *mashtatuya* 般在每天的 *shmayla* 牽田儀式後舉行。*mang qatubi* 同爲以主祭爲首的儀式活動，隊伍最前端爲由竹節剖開的雞帚，隊伍後端爲拖行著的一把掃帚，尾端的掃帚不斷地成左右掃動狀，這兩項物品都象徵將莊內不潔淨邪靈掃除。因此，遊街之神在 *minfazfaz* 中介儀式之後，都必須出來遊街，當儀式活動即

將結束，也就是農曆 8 月 19 日當晚，遊街神還須將遊街的範圍擴大繞行至遠處，以驅除邪靈，將之趕出莊外。

行 *mang qatubi* 儀式時，族人口唱著遶境歌謠 *mang qatubi*，一面以歌聲喚著遊街之神 *qatubi* 一面緩緩遊街遶境。*mang qatubi* 也有兩種形式，其差異僅在歌詞的即興而非曲調；農曆 8 月 11 日起至 8 月 18 日止，每天晚上的遶境儀式都是歌唱著 *mang qatubi*-1，由隊伍前端領唱後端答唱；農曆 8 月 19 日當晚，遶境儀式則改唱歌詞即興的 *mang qatubi*-2，此時年祭儀式即將進入尾聲，領唱者即興的唱詞大多表現儀式將結束，祖靈將要回去、歌謠將再被禁唱等不捨之情。（魏心怡撰）參考資料：306, 346, 349

raraod

達悟族具嚴肅歌詞內容，並在嚴肅場合歌唱的歌曲。同 **raod*。（呂鈺秀撰）

rawaten

達悟族音樂用語「複唱」之意。字義爲「反覆、重複」，與另一個複唱 **paolin* 不同的，*rawaten* 指反覆演唱整個段落，而 *paolin* 則單純指複唱行爲。複唱在達悟族 **meyvazey* 落成慶禮歌會中是非常重要的行爲〔參見 *paolin*〕。（呂鈺秀撰）

日治時期殖民音樂
（原住民部分）

日治時期原住民音樂具軍國殖民音樂色彩。1895 年日本殖民政府入主臺灣，原住民各族在政治與文化上均遭受惡意對待。大和民族透過軍國殖民教育系統，箝制傳統文化發展，企圖將各族「皇民化」；所造成的歷史痕跡，在音樂方面也顯現出相關現象。

日本統治者推行「蕃人教育」，全臺蕃童教育所將近 200 所，當時原住民的義務教育普及率比平地漢人高，日語爲原住民第二語言，也有效的達到管理原住民的目的。軍國殖民文化層的音樂內涵，如同平地各系統的漢族人民，主要表現在曾受日本教育者的生活上。

　　當時大多數「蕃童」，即今日原住民文化的耆老與實踐者，無不接受軍國思想洗禮，部落裡現今仍可看到老人戴著類似日本皇軍的軍便帽，口裡哼唱日本軍歌及早期東洋歌曲；透過當時學校教育與駐在所員警的示範行為，大和民族與軍國殖民的部分文化，烙印在原住民族的歷史記憶中。

　　二次大戰期間，隨著日本帝國武力擴張，殖民者建構許多「軍國美談」、「愛國青年」神話，以激發堅貞的「皇民精神」，這一時期的音樂文化彰顯軍國主義的意識形態，歌謠詞意大抵是頌揚統治者領導中心的偉大，音樂成為教化工具，音樂的人性基本功能與意義遭扭曲。

　　「蕃童教育所」的唱歌課本《教育所用唱歌教材集》，音樂內容與特點：單聲部的旋律曲調、四四與二四強弱分明的節奏、大量使用附點八分音符加十六分音符為一拍的節奏形式、旋律進行普遍採取「級進」或「小跳躍」、音域多配置於中音區、適合大音量高分貝齊唱的軍樂風格與進行曲的速度，積極營造有精神、振奮向前、剛勁勇武的樂思，感染音樂活動的參與者產生熱血賁張、義無反顧的震懾情緒，音樂成為戰爭行為上精神動員的利器。（陳鄭港撰）參考資料：25, 275, 290, 371

S

薩豉宜

敲擊體鳴樂器。黃叔璥*《臺海使槎錄》曾提及此樂器，又有「咬根任」（〈南路鳳山番一〉）之名，或周鍾瑄《諸羅縣志》中則稱*卓機輪（卷八〈風俗志・番俗〉），另也有寫做*薩豉宜。其功能上，可用於競走「鬥捷」或過年賽戲，形制也有差異。

男子競走「鬥捷」時所用之薩豉宜，「以鐵為之，狀如捲荷，長三寸許。」（《臺海使槎錄》〈北路諸羅番一〉）這是一種鐵製體鳴樂器，綁在手背上，「鬥捷」時放足疾奔，手鐲與薩豉宜撞擊成聲，「丁當遠聞」（《臺海使槎錄》〈北路諸羅番一〉），黃叔璥詩曰：「鬥捷看麻達……薩豉聲鏗鏘」。（《臺海使槎錄》〈北路諸羅番六〉）除了薩豉宜「擊鐲鳴聲」之外，「麻達」另外還會用鐵片綁在腰間，疾行之時，鐵片相互撞擊，就這樣音聲遠聞，繚繞在河谷山間（《臺海使槎錄》〈南路鳳山番一〉）。競走應以輕捷為要，為何要自己增加重量，綁上這樣鐵製的響器呢？據說因為原住民恐懼「暮夜有惡物阻道」（《臺海使槎錄》〈南路鳳山番一〉），這樣的叮噹之聲正可以作為預示告警，發揮震嚇惡物之效果。

此外，周鍾瑄《諸羅縣志》中所敘述薩豉宜尚有另一種形制，「或另銜鐵舌，凹中；繫之臍下，搖步徐行，鏘若和鸞。」（卷八〈風俗志・番俗〉）而功能上，周鍾瑄敘述平埔族賽戲過年時，也提及此樂器「每一度，齊咻一聲。以鳴金為起止，薩豉宜琤琤若車鈴聲。」（卷八〈風俗志・番俗〉）（沈冬、呂鈺秀合撰）參考資料：4, 6, 178

薩豉宜

薩豉宜是臺灣原住民族特有，用來傳遞訊息的一種鍛造鐵鈴，或有書寫為*薩豉宜。西拉雅人稱這種鍛造鐵鈴為 sackig 和 kilikili（Macapili, 2008: 667）。sackig 的發音與《諸羅縣志》記載的「薩豉宜」，發音最為接近（ibid.）。根據新港語《馬太福音》（The Gospel of St. Matthew in Formosan (Sinkan Dialect)），該鍛鈴被稱為 kilikili，與 Favorlang 虎尾壠語的 tókkilli 鍛鈴名稱相似（cf. Campbell, 1896: 189）。薩豉宜又稱*卓機輪。tókkilli 是荷蘭時期宣教士 Gilbert Happart 所著的 Favorlang 虎尾壠語詞典記載鍛鈴的拼寫和發音。tókkilli 的意思是年輕人（會所麻達 mata）穿戴的叮噹響器，用以傳遞訊息（Campbell, 1896: 189）。以及*《臺海使槎錄》（約 1722）中〈南路鳳山番一〉記載薩豉宜的另一個名稱叫咬根任。「ka-」是西拉雅語中名詞化動詞的前綴，用於傳遞聽覺聲響（Adelaar, 1997: 362-397）。「ka-kilikili」是咬根任（臺語發音）的正確拼音，意指傳遞 kilikili 的聲響。

清代文獻《諸羅縣志》（約 1717）和《彰化縣志》（約 1830）都對鍛鈴的名稱、構造和使用情形有所記載：「鑄鐵長三寸許如竹管，斜削其半，空中而尖其尾，曰薩豉宜。又曰卓機輪。繫其尖於掌之背，番約鐵鐲兩手，足舉手動，與鐲相撞擊，聲錚錚然。或另銜鐵舌凹中，繫之臍下，搖步徐行，鏘若和鸞。騁足疾走，則周身上下，金鐵齊鳴，聽之神竦。」朱仕玠的《小琉球漫誌》（約 1766）記載其社會功能「……番童走役則用之。」又《番社采風圖考》〔參見《番社采風圖》、《番社采風圖考》〕（約 1744）記載鬥走與鍛鈴使用方式「番俗從幼學走，以輕捷較勝負。練習既久，及長，一日能馳三百餘里，雖快馬不能及。秋淋泥濘，水潦既降，星夜遞公牘，能速達。臂帶鐵釧、手執銅瓦，走則以瓦扣釧，聲如鳴鐘；一步一擊，不疾不徐，遠聞數里焉。」

目前臺灣原住民部落仍使用類似薩豉宜的鍛造鐵鈴。卑南族人在各種傳統儀式中都使用 tawlriulr 鍛鈴〔參見 patungtungan〕。tawlriulr 是卑南族年齡層級中 valisen 準青年的階級標

記。在傳統儀式中，它被掛在 *valisen* 的短裙後面跳舞。排灣族鍛鈴的名稱是 *tjaudring*。當一個人去世後，頭目會派遣會所的年輕人配戴著 *tjaudring*，從一個村莊到另一個村莊傳遞訃告。不同造型的 *tjaudring*，亦是部落不同家族的象徵。鄒族的鍛鈴名稱是 *moengū*，涵意是響亮而清晰的悅耳聲音。戰士在 **mayasvi* 戰神祭典中使用。將 *moengū* 掛在他們的右臂上，以叮噹聲通知鄒族戰神，祈求在獵獵和戰鬥中得到勝利。東魯凱的各種儀式前，如 *maisauru* 除草儀式和 *becenge* 小米豐收祭，仍使用 *taodring* 鍛鈴傳遞訊息。*taodring* 也是 *alokuwa* 男人會所中，*balisen* 勇士初級階級的專屬配戴物。鍛鈴聲音的快慢，傳遞著特定的訊息。而配戴者的步伐，可以控制聲響速度。速度急代表有緊急事故；低頻聲響代表婚禮或喜事。薩鼓宜鍛鈴不只傳遞信息，亦是榮譽、歷程和社會地位的標誌。也延續復興了臺灣原住民的文化音景。（鄭人豪撰）參考資料：391, 399, 402

賽德克族音樂

賽德克族（Seediq[Tk]；Sediq[To]；Sejiq[Tr]）發源於中央山脈，過去被日本人類學者定義為 Atayal 泰雅族的一個亞族，並以中央山脈為界，將賽德克亞族又區分為東賽德克群與西賽德克群。而在語言上，賽德克語隨著族群的遷徙，形成都克達雅（Tkdaya，最古老的方言群，以縮寫 [Tk] 來表示）、多達（Toda，[To]）及德魯固（Truku，[Tr]）三個方言群。

2004 年 1 月，花蓮的東賽德克群正式成為臺灣第 12 個原住民族群「太魯閣族」，而賽德克族則於 2008 年 4 月正名成功，成為第 14 族。

賽德克族三個不同方言群的音樂風格，雖各自呈現語音和節奏的細緻差異，但整體來說，可大致歸納出以下數種特性：

1. 無休無止的祭典歌舞

過去傳統生活中，祭典舞蹈歌（**uyas kmeki* [Tk]、*uyas lmeli* [To]、*uyas mgeli* [Tr]）在全年各種農事、獵首、狩獵祭典中，是不可或缺的一部分，甚至可說，祭典的精華即在於歌舞。賽德克族的祭典沒有太多繁文縟節的形式，所

有的祈求、祝福與慶賀，全都蘊含在族人無休止的集體歌舞中，在老者的領唱與年輕人層層相疊的接唱形式中，一首接著一首的曲調被鋪陳開，在族人熱情沸騰的舞興中，似乎沒有盡頭……過去的賽德克族人就是以這樣的歌舞來親近祖靈、崇拜祖靈。

賽德克族歷經日治、漢化、西化與基督教化的歷史刻痕，傳統文化要素諸如祭典、獵首與紋面皆已然模糊或消逝。唯有這些歌舞，伴隨著深藏於族人意識底層中的 gaya 祖訓，以歌舞形式繼續傳承下來。

2. 疊瓦式複音織體

「疊瓦式」（tuilage [法]，overlapping [英]），是民族音樂學形容複音歌唱形態的術語，西方藝術音樂稱「卡農」（canon）。賽德克族的 *uyas kmeki* 祭典舞蹈歌就呈現這樣一種模仿式音樂織體。

3. 四音音階的旋律形態

賽德克族大多數的音樂，無論是祭典中唱跳的複音舞蹈歌曲或是日常生活裡自由吟唱的單音歌謠，都呈現「大二度－小三度－大二度」（re-mi-sol-la）的四音音階旋律形態。

4. 搖擺式的律動感

賽德克族的歌唱中（尤其是女性的歌唱），經常會感受到一種特殊的搖擺式韻律感。這種三分式、且「長－短」、「短－長」不一的節奏形態，巧妙轉化著音樂的性格或氣質，讓人感受到一種輕鬆、搖擺的律動，而男性的歌唱通常較為陽剛，呈現二分式的對稱節奏（見譜1）。

5. 曲折婉轉的運音

族人在歌唱、或是演奏 *口簧琴時，會以各種細緻的滑音來裝點旋律，使音樂線條聽來婉轉而細膩。再配合四音音階的狹窄音域，使得賽德克音樂散發著一股細緻內蘊，質樸而不誇耀的氣質（見譜2）。

6. 擅奏各式口簧琴

口簧琴這項樂器曾普遍存在於臺灣所有的南島語族中，然而泛泰雅族人擅於演奏口簧琴，清代及日據時期文獻中都有記載。族人稱口簧琴為 *tubu*[Tk]，或是 *lubu*[To] 及 [Tr]【參見

(a)

m - Pi-hug ku bi Ta-kun　m - Pi-hug ku bi Ta-kun　i - ya ku be cu-ya-xi　y - ya ku be cu-ya-xi wa

(b)

m - p - u - yas ku ki-ngal　m - p - u - yas ku ki-ngal　n - u - yas bi bu-bu mu　n - u - yas bi bu-bu mu

譜 1：二分式對稱節奏（男性演唱）與三分式搖擺節奏（女性演唱）的對照

(a)〈iya ku be cuyaxi 不要羞辱我〉（春陽部落 Pihug Takun 唱 / 曾毓芬採錄、記譜，2006.12）
(b)〈uyas lmnglung laqi 想念孩子之歌〉（靜觀部落 Rubi Away 唱 / 曾毓芬採錄、記譜，2006.12）

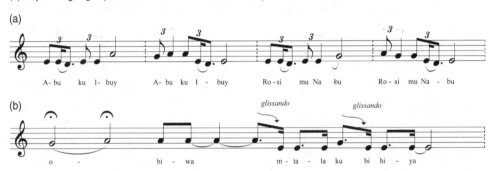

(a)

A - bu　ku I - buy　A - bu ku I - buy　Ro - si　mu Na - bu　Ro - si mu Na - bu

(b)

glissando　　*glissando*

o -　　bi - wa　m - ta - la ku　bi hi - ya

譜 2：賽德克族歌唱中曲折婉轉運音的實例

(a)〈uyas hnici rudan 訓勉歌〉（春陽部落 Rubi Nabu 唱 / 曾毓芬採錄、記譜，2006）
(b)〈uyas smbaruh 還工歌〉（南山溪部落 Obin Nawi 唱 / 曾毓芬採錄、記譜，2006）

lubuw】，意思都是指口簧琴的材料——竹子。賽德克族人發展出各式單簧或多簧口琴的製作與演奏技巧（一、二、四簧，甚至五簧口琴）。依據耆老們口述，口簧琴在過去的傳統生活，幾乎與族人日常生活融合在一起，舉凡休閒娛樂、舞蹈伴奏、傳遞情意、甚至求婚的場合，含蓄保守的賽德克人，都會以口簧琴來傳達內心的感受或想法。（曾毓芬撰）參考資料：113, 342

賽戲

平埔族 *牽曲樂舞。明末陳第〈東番記〉，應是最早記載有關賽戲的文獻，文中記載著：宴會的時候，放置一個大酒罈在眾人之間，大家席地而坐，沒有菜餚，各自以竹筒盛酒暢飲，痛快時載歌載舞。荷蘭時期的記載則僅強調，西拉雅人好客、喜歡飲酒，而無賽戲的描繪。

從文獻來看，賽戲在 18 世紀初廣受大家的注目。諸羅縣縣令周鍾瑄，曾寫了五首賽戲的詩，其中一首是描繪春天時節平埔人賽戲的情形：「螿姬兩兩鬥新妝，蹀躞花陰學舞孃。珍重一天明月夜，春來底事為人忙。」那麼賽戲的情況又是如何？賽戲時，以敲打 *鑼作為歌舞起始和休止的號令，因為他們喜歡在腰上懸掛 *薩鼓宜〔另可參見薩鼓宜〕樂器，跳舞時撞擊出宛若車鈴琤琤的聲音。也有舞者腰間懸掛「大龜殼」，龜殼的背內向；在龜板上綴著木舌，跳躍時令其自擊，聲韻好像木魚（參見 ●）的聲音。

賽戲是過年、農穫完畢或狩獵之後，才能舉行的歡唱儀式。但是，在祭祖、婚喪典禮時也有舉辦賽戲的活動。一般說來，西拉雅人的過年，沒有固定的日子，有時是和鄰社互相約訂日期才舉行。大抵以 9、10 月收穫季節，收割

完畢，就賽戲過年。過年時，社中老幼男婦，盡量穿著最美麗的衣服，戴上最喜愛的裝飾品，男孩喜歡戴著五色鳥羽結成的帽子，女孩則用蔓藤編織成環、插上鮮豔美麗的花朵，戴在頭上，並準備了最豐盛的佳餚，酒席就擺設地上，人人互相酬酢。酒酣耳熱之際，當場即興創作歌謠，隨興起舞，大家挽手歌唱，跳躍旋轉以取樂。每歌舞一段，則眾人齊咻一聲，將賽戲帶到高潮。也有一年舉辦二、三次賽戲的，日期大約是農曆8月或3月，總是以稻子成熟收割後為期。

清代御史黃叔璥在他的 *《臺海使槎錄》書中，有記載〈蕭壠社種稻歌〉的歌詞，如下：

詞：〈蕭壠社種稻歌〉之拼音與語譯

拼音	語譯
呵搭唪其礁 *a tap iong ki ta*	同伴在此
加朱馬池喇唭麻如 *ka tsu ma ti li ki ma dsu*	及時播種
包烏投烏達 *pau o to o tat*	要求降雨
符加量其斗逸 *hu ka liang ki to ek*	保佑好年冬
知葉搭著礁斗逸 *ti yap tap tiok ta to ek*	到冬熟後
投滿生唭咖食藍 *to buan seng ki ka giam lam*	都須備祭品
被離離帶明音免單 *pi le le tai bing im bian tan*	到田間謝田神

歌詞的意思是：村民們在農作收成之後，各家皆得自備牲酒以祭謝田神，同時也得露立竹柱，結草一束於中柱為向，設向以祭拜神靈和祖先。然後才舉行賽戲慶祝豐收。過年期間還得在曠野間舉行賽跑，稱之為「鬥走」，以決勝負。而後，又再賽戲酣歌，過年賽戲時間約有三、四天之久。黃叔璥在〈番社雜詠〉描繪了賽戲的歌舞情景，曰「男冠毛羽女鬏鬆，衣

極鮮華酒極酣。一度齊咻金一扣，不知歌曲但喃喃。」（林清財撰）參考資料：2, 4, 6, 283

賽夏族音樂

賽夏族分布於臺灣北部，以 *ngangihaw* 鵝公髻山劃分為居新竹五峰鄉的北群 *kilapa:*，以及居苗栗南庄鄉和獅潭鄉的南群 *pinSa'o:ol*。此二群因地緣關係，前者受泰雅族，後者受客家文化影響，但生活、語言、風俗習慣等則二群皆同。對於賽夏傳統音樂的研究，主要集中在 *paSta'ay a kapatol* 矮靈祭歌部分。*黑澤隆朝曾於1943年往新竹州竹東郡十八兒社（客家人稱呼，泰雅語為 *pazi*）採集並研究五峰賽夏祭歌。而後中央研究院林衡立、劉斌雄、胡台麗等人亦曾以此為研究對象，除了有相關的紀錄片見證此祭儀，林衡立、胡台麗，以及族人自身並音譯與意譯了整個龐大繁複的祭歌歌詞。樂譜方面，則有許常惠（參見●）（1989）、謝俊逢（1993）、呂鈺秀（參見●）（2003）等人的採譜，而相關錄音，除有黑澤隆朝的採錄以及許常惠當年 *民歌採集運動時所收錄的祭歌外，*原舞者透過直接學習矮靈祭歌後由團員所演唱的錄音，則是少數已出版的整套祭儀音樂旋律錄音（1994）。

由於賽夏傳統音樂，主要保存在矮靈祭中，因而一般歌謠部分，1930年代 *竹中重雄就提及族人吸收漢人俗歌一事。但除了童謠，今日仍知傳統音樂部分，有 *kiStoemokoehan* 播種歌、*kiSlomasezan* 除草歌、*kipazay* 收（割）穫歌、*miyalaken*（*paS'ala*）敵首歌等，歌詞固定，但歌謠旋律相異。此外，族人於喜事聚會聊天時，多以歌唱方式交談，歌詞即興，並使用著 *talesiwa:en* 和 *kiSba:aw* 二種旋律。其中前者 *talesiwa:en* 歌唱方式固定，起頭先唱兩次 *talesiwa:en* 歌詞（此處為虛詞）後，再唱所欲表達之主歌詞兩次，而後再演唱 *talesiwa:en* 兩次，以此類推。至於 *kiSba:aw* 的吟唱則無固定模式，歌詞的屬性為交談內容。

樂器方面，1917年《番族慣習調查報告書》（第三卷）即已提到，而竹中重雄1930年代又再提及，賽夏人吸收漢人的胡琴來演奏傳統歌

謠；另黑澤隆朝 1943 年的調查，則在賽夏族領域發現 *口簧琴、*弓琴、*鼻笛、縱笛、橫笛、*鈴、（太）鼓等樂器。但今日賽夏所使用樂器，則只剩用於矮靈祭中 *kilakil（舞帽，或稱祭帽肩旗）內的鈴鐺，以及背在身上嘩啷發聲的 *ka pangaSan（臀鈴）。（朱逢祿、呂鈺秀合撰，趙山河增修）參考資料：51, 80, 132, 173, 183, 201, 358, 381, 442-3, 448, 460, 467-3, 470-V

sakipatatubitubian

魯凱族結婚哭調〔參見 *sipa'au'aung a senai*〕。（編輯室）

桑布伊

卑南族流行歌手（參見四）。（編輯室）

撒奇萊雅族音樂

Sakizaya 撒奇萊雅族原世居奇萊平原，1878 年，清朝政府欲佔領撒奇萊雅族之土地，因而發生衝突，撒奇萊雅族遭大屠殺，頭目與夫人皆凌遲而死，剩餘族人則對外隱藏身分，混居於阿美族人之中近一百三十年，直至 2007 年正名成功，正式成為臺灣法定原住民族中的第 13 族。撒奇萊雅族族人大部分世居花蓮奇萊平原，以花蓮市的撒固兒部落、豐濱鄉的磯崎部落與瑞穗鄉的馬立雲部落為主，也有部分族人北上搬遷至桃園區居住工作。撒奇萊雅族因遭歷史事件，導致民族文化歷經超過一世紀的發展受挫後，許多傳統樂舞及祭儀已漸漸失傳，近年來部落耆老與族人則開始努力的復振並加以傳承。

撒奇萊雅族之祭儀，主要有 *milaedis* 捕魚祭、*malalikit* 豐年祭、*palamal* 火神祭與 *misaliliw* 狩獵祭。其中歌舞現象出現較多的為豐年祭與火神祭。

豐年祭一般於 8 月舉行，在頭目的帶領下，一同舉行祭祖儀式，感念上蒼賜予豐收。接著由頭目帶領全體族人一起，以領唱及答唱方式進行跳傳統 *malalikit* 族人團結舞。之後是迎賓舞等。撒固兒部落豐年祭失傳已久之「太陽腳之歌」，族人近年來將此復興，共分為四部分：

進場、謝神、太陽腳、謝場，此首傳統歌舞意為撒奇萊雅族人配合太陽來作息，也盼望族人能夠懂得珍惜與傳承，如太陽光一樣，將撒奇萊雅族的文化永續流傳。祭儀中還有許多首男性與女性的傳統祭歌及樂舞。

palamal 火神祭現於每年 10 月舉行，此為撒奇萊雅族後人對祖先的追思祭典。以 1878 年加禮宛事件為祭典核心概念，屬於跨部落的全族紀念性活動。加禮宛事件發生時，Takubuan 達固部灣部落遭清兵引火射箭攻擊，造成部落茅草屋燒毀、族人傷亡。歷經一世紀後，族人以火神祭祀頭目夫婦以及在加禮宛事件中犧牲的族人。火神祭並非新創之祭典，在撒奇萊雅族的傳統中，火神祭為喪禮儀式，只要有人過世便可舉辦此儀式，而後族人將此傳統擴大舉辦，弔念當時加禮宛事件所犧牲傷亡之先靈，火神祭除了紀念歷史事件外，更具有凝聚民族認同的意義。2020 年火神祭典的儀式自下午二點擺放祭品開始，依序有迎神、祈福、遶境、交戰移靈、娛靈、祭靈、燒屋送靈、解絲還力及脫聖返俗等 31 道程序。因當時加禮宛戰爭是與噶瑪蘭族一同抗清，也邀請噶瑪蘭族一同參加火神祭。主要負責火神祭的羅法思祭團，也持續向耆老請教與考據，每年為祭儀加入更多的程序，且創作新祭歌，使整個火神祭儀式的復振，日趨完善。

除祭儀音樂以外，撒奇萊雅族也有非祭儀歌曲流傳，但因受歷史事件之影響，在長期與阿美族、噶瑪蘭族混居的情況下，曲調上無可避免的產生「轉借」，也無法非常確定的界定為何族之曲調，歌詞大多是無特定意義的聲詞，僅能透過耆老口述得知歌曲大意，或是在何種情境下會演唱。基本上歌曲可以歸納為四類：「休閒類」、「工作類」、「婦女表演類」與「新創歌曲」。

撒奇萊雅族音調結構以五聲音階為主，舞曲具有規律的節拍，非舞曲則為自由節拍，歌舞合一為其特質。歌曲多為單音音樂，演唱時則以領唱和會眾答唱交替進行的應答式唱法為主，偶爾會產生複音音樂現象。歌詞多不具個別字義，但為具有特定精神意義的聲詞。

S

原住民篇

senai

● senai
● senai a matatevelavela
● senai nua rakac
● 山地歌舞訓練班
● 〈山地生活改進運動歌〉

傳統樂器目前僅見裂縫鼓（slit drum），將整塊木頭中間挖空，留有一裂痕，用途為以木棍擊打裂縫鼓，為歌舞提供固定節奏的伴奏，此樂器在臺灣其他原住民族中亦頗為常見。（錢善華撰）參考資料：47, 130, 357, 361

senai

排灣族歌曲之意，semenai 指唱歌，semenasenai 則是唱歌的現在進行式，魯凱族亦用 senai 表示歌曲。排灣族並無「音樂」這全稱性的名詞，日常生活中最常聽到的全稱性名詞就是 senai 了，senai 專指人聲歌樂，器樂則另有稱呼，如吹笛稱 *pakulalu。（周明傑撰）參考資料：46, 277

senai a matatevelavela

排灣族「對答」式的歌曲，temevela 是指回應、回答。排灣族歌謠，對答式幾乎佔了生活歌謠的全部，像是結婚歌、勇士歌、工作歌、情歌、敘述歌、舞曲等等，皆以相互對答方式歌唱。排灣族傳統生活著重集體行動，歌唱也問眾人呼應答眾人呼應不例外，對答式的歌雖然是由兩三個人互相對答，但是每次一人歌唱發問（實詞），後面必然先有眾人的應和及虛詞歌唱呼應，呼應完才由另一人歌唱回答，形成：問→眾人呼應→答→眾人呼應→問……一再循環反覆（見譜）。（周明傑撰）參考資料：46, 278

senai nua rakac

排灣族勇士歌。是排灣族男子展現自己本事（打獵或出征）、提升士氣、彰顯家族榮耀的歌。rakac 原本的意思是指到敵營出征的勇士，然而現在的歌唱已經把打獵的功蹟一起融入。這種歌樂有別於 ziyan nua rakac 勇士舞，兩種音樂形式雖然都是男子所唱，且都是表現勇士精神的音樂，但是勇士舞需搭配舞蹈歌唱，屬於集體的音樂表現，勇士歌則不需搭配肢體動作，由一名男子以獨唱的方式歌唱演出。勇士歌的歌唱特點，是充沛的氣息、霸氣與強烈的樂曲表現，以及誇耀式的言語陳述，凸顯男子或家族的榮耀與成就。勇士歌最常見的曲目是

*culisi 與 *paljailjai，值得一提的是，此二首歌曲同時出現在北部排灣族與魯凱族地區，風格類似，只是語言不同。（周明傑撰）

山地歌舞訓練班

臺灣省政府民政廳 1976 年 1 月實施「維護山地固有文化計畫」，旨在設置山地文化村、採集山地民謠、訓練山地歌舞人才【參見原住民歌舞表演】、輔導 *豐年祭舉行、培養山胞雕刻和編織技能、蒐集保存山地文物等等。其中採集山地民謠部分，聘許常惠（參見●）從事蒐集採譜，並由劉鳳學負責編舞。此計畫由各鄉選送山地青年參加，結業後除巡迴演出外，並由各鄉輔導，受訓者需義務擔任山地歌舞傳授工作，且希望在之後各鄉舉行祭儀時，由山地歌舞訓練班配合表演。此項計畫重在實際表演的復興與發揚，第一屆研習班於 5 月開訓，並於同年 6 月 19 日假省立臺中圖書館中興堂進行第一次的結訓公演。另許常惠 1978 年為期一個月的環島民歌採集【參見民歌採集運動】，也曾參與了在臺東市以及蘭嶼鄉的「山地歌舞訓練班」開訓。

在此計畫下，許氏曾出版《臺灣山地民謠·原始音樂第一集》和《臺灣山地民謠·原始音樂第二集》二本樂譜。而至 1978 年止，舉辦過兩次山地歌舞訓練班，由李泰祥（參見●）協助指導歌舞訓練班的教唱工作，並舉行過數次山地歌舞訓練成果發表會。而於 1978 年 3 月於歷史博物館舉行的「臺灣山地藝術特展」中，更呈現所採集的原住民音樂錄音聲響。但在此之後，則因原省政府民政廳長陳時英職位調動，計畫因而停止。（呂鈺秀撰）參考資料：97, 102, 158

〈山地生活改進運動歌〉

配合 1951 年臺灣省政府推動的「山地人民生活改進運動」，於 1952 年「*改進山地歌舞講習會」上所創作的一首模仿阿美族歌曲風味的國語歌曲。作曲、作詞者為「今心」，推測其真實身分可能是當時服務於省政府民政廳山地行政工作，且具作曲能力的遲念古。歌詞內容

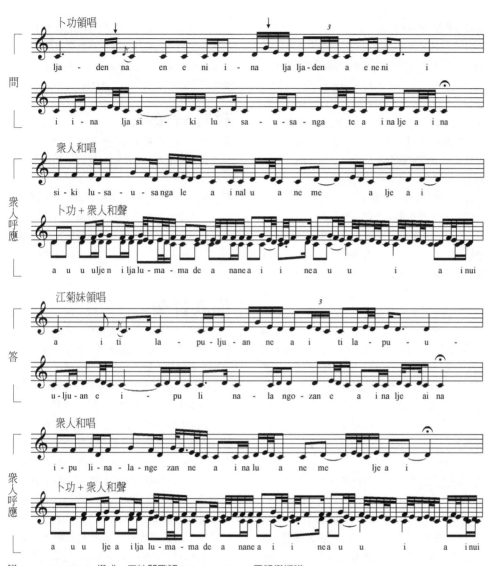

卜功領唱

問

lja - den na e ne ni i - na lja lja - den a e ne ni i

i i - na lja si - ki lu - sa - u - sa - nga te a i na lje a i na

眾人和唱

眾人呼應

si - ki lu - sa - u - sa nga le a i na lu a ne me a lje a i

卜功＋眾人和聲

a u u u lje n i lja lu - ma - ma de a nane a i i ne a u u i a i nui

江菊妹領唱

答

a i ti la - pu - lju - an ne a i ti la - pu - u -

u - lju - an e i - pu li na - la ngo - zan e a i na lje ai na

眾人和唱

i - pu li na - la nge zan ne a i na lu a ne me lje a i

卜功＋眾人和聲

眾人呼應

a u u lje a i lja lu - ma - ma de a nane a i i ne a u u i a i nui

譜：matatevelavela 模式。三地門歌謠 ljalualumedan，周明傑採譜。

鼓勵原住民勤奮工作、建立家園、注意衛生、遵守法律，並且學習國語，成為時代好青年，歡慶豐年、子孫享福。清代開山撫番時期，劉銘傳曾命人做〈勸番歌〉；〈山地生活改進運動歌〉則可謂是戰後初期國民政府版的〈勸番歌〉。基督教長老教會的阿美聖詩有一首〈Tayni to Imanoil〉（以馬內利的降臨。1960 年版聖詩第36 首；2008 年版第 346 首），旋律與〈山地生活改進運動歌〉相同，但聖詩本上記註的曲調來源誤以為是阿美族的傳統歌曲。由此可推

測〈山地生活改進運動歌〉當年在原住民社會當中有一定的流行程度。（孫俊彥撰）參考資料：54, 58, 131, 224, 382

山地歌

1980 年間，花東地區與西部原住民部落用以稱以原住民語言寫作的歌謠。除了包含傳統民謠、祭典吟唱的古調歌謠外，還有將日語、北京話、閩南語、英語等各種語言的流行歌改編成原住民語言歌唱的「山地流行歌」；或受到

當時社會影響的創作歌謠。

日治時期，臺東富岡一帶流傳著名叫「高岡」的阿美族人寫作的歌謠〈加路蘭之戀〉，曲風與鄒人 *Uyongu Yatauyungana 高一生的歌謠類似，帶有濃厚日本曲風。1971 年前後，臺東「大王唱片」公司已經出版此類山地歌謠唱片，*盧靜子就出版了將近 10 張。唱片目錄上有在傳統歌謠基礎上新創的〈阿美三鳳〉等，也有〈阿美阿哥哥〉、〈阿美聖誕鈴聲〉（可能改編自西洋歌曲）等現代山地歌謠名稱。至 2007 年時，臺東舊火車站旁唱片行【參見杉旺音樂城】、花東與各部落間流動夜市攤販，都還販售不同族群原住民灌錄的 CD 及卡帶，歌謠新舊混雜，出版數量高達數百張，有些歌手一唱就是 7、8 卷卡帶，甚至不斷出現新歌手及新樂團。化名「包青天」的都蘭阿美族歌者潘進添，就出版了 10 張 CD，*Onor 夏國星也出版高達 20 多張。而近二十多年來出過卡帶及 CD 者，高達數百位。演唱的曲風融入了臺灣各種流行文化，從土風舞、流行歌、恰恰、扭扭到各種部落傳唱改編的歌曲。山地歌一直與現代流行歌謠文化相混雜【參見原住民卡帶音樂】。

1994 年，由於政府重視原住民權益與正名運動，正式公布將山地人改稱原住民，因此山地歌的名稱被改成「原住民歌謠」。但 1990 年代卑南族金曲獎（參見三）歌手陳建年（參見四），其早期創作歌曲中的詞句仍習慣用山地人自稱。陳建年的早期曲風受到當時民歌風格影響，淵源自部落民謠的成分比較少，而 *胡德夫（參見四）〈美麗的大武山〉則是融合民歌風與藍調風的演唱風格。

陳建年與胡德夫受到 1970、1980 年代民歌運動【參見三校園民歌】的影響，不同於早期盧靜子等前輩受到國、臺、英、日語流行歌曲的影響，以及更早期的 *Uyongu Yatauyungana 高一生、*Pangter 陳實、*BaLiwakes 陸森寶等受到日本民謠及西方古典音樂的影響。2000 年以後紀曉君（參見四）歌謠，則受到原住民文化運動影響，在創作演唱上帶有主體意識，融入比較多族語歌謠的旋律與唱腔。山地歌的風格

形式經常受到當時社會文化環境的影響，因此挪用或融合不同旋律曲風，藉此豐富歌謠的形式，這也是文化混雜過程中的一個現象【參見四原住民流行歌曲】。（江冠明撰）參考資料：42

杉旺音樂城

臺東市一間以販賣原住民音樂為主的唱片行。位於臺東市光明路 297 號，居當年臺東市舊火車站前之繁華地區。1979 年開業至今，因設在原住民族人口眾多的臺東市，隨著地方需求，唱片行老闆楊財杉開始廣泛訂購不同出版社所發行之原住民音樂販售，之後更成為許多機關學校及學者專家們尋找不同時期原住民音樂的一個重要場所。（呂鈺秀撰）

邵族音樂

有關於邵族音樂的記錄與研究，首推日治時期對於原住民音樂的研究論述，主要因教育、舊慣調查等緣故，對邵族樂舞進行調研，例如大正 11 年（1922）4 月，日本音樂學者 *田邊尚雄在日本總督府的支持下，深入臺灣地區進行原住民音樂的調查和錄音，同時觀賞日本藝妓、臺灣藝妲和曲師、桃園天樂班的演出，足跡遍及朝鮮、臺灣、廈門、沖繩、樺太（1921-1925）、南洋群島（1934）等地，亦走訪了日月潭邵族部落，留下珍貴的音樂紀錄史料。但其錄音時間並非是邵族農曆 7 月底的杵音祭儀時期，因此錄音史料歸屬可視為觀光音樂型類，同時，文中他亦記錄到訪日月潭之因，因在日本流傳日月潭的景色與日本的日光地區景色相似使然，文筆間，透露田邊尚雄已留意到臺日之間「風景觀看」的「觀光」鏈結。

除了 1922 年田邊尚雄、1943 年 *黑澤隆朝的臺灣地區音樂調研記錄之外，日治時期針對邵族音樂的專書著作，首推臺灣本土音樂家張福興（參見三）於 1922 年受臺灣教育會派遣，於日月潭水社進行邵族傳統音樂的採集，當時日本政府預計於昭和 6 年（1931）6 月，由臺灣電力株式會社興建日月潭水庫，於是行前派遣音樂研究者調查部落音樂，張福興以五線譜、日文記音譜寫整理成《水社化蕃杵の音と

歌謠》一書，留有 2 首杵音的器樂作品以及 13 首歌曲，爲邵族音樂留下珍貴的歷史紀錄，從調研的時間點非祭儀判斷，15 首樂譜隸屬於觀光性樂舞內容；顏文雄刊載於《中國一周》雜誌的〈日月潭邵族民謠〉，補足張福興只採集音樂而沒有分析的缺憾。

昭和 2 年（1927）由《臺灣日日新報》舉辦「臺灣新八景」票選，仿效同年 4 月由《東京日日新聞》與《大阪每日新聞》舉辦的「日本新八景」活動，當時隸屬於臺中州的日月潭，透過臺灣全民與日本官員、畫家、文人等票選，被選爲八景的指定地之一，日後日月潭風景與邵族杵音，也由畫家繪製「風景產物」明信片行銷，1930 年代將臺灣視爲日本「被觀看」的歷程推入高峰。其次，因日月潭於日治時期的觀光事業興盛，在台電未興建水庫遷村之前，居住於石印地區並參與觀光樂舞，組織族內婦女的「日月潭山地歌舞團」，遷村前、後，潭邊杵音等相關展示與昭和 10 年（1935）始政四十週年紀念臺灣博覽會，10 月 18 日晚間，日月潭邵族部落於臺中公園露天廣場向大衆展示杵音之舞，透露日本理蕃政策的另一項懷柔鋪排，日人總督府除了歷年編列預算，精心安排各項參訪行程與措施，以日本國內的「內地觀光」與臺灣「島內觀光」展現各項施政，日月潭景色與邵族部落樂舞成爲日治時期最具盛名的觀光處所與能見目標。

戰後邵族樂舞研究如雨後春筍，如 1982 年 *呂炳川的 *《台灣土著族音樂》收錄了 3 首邵族的杵樂與歌曲：〈杵和杵歌〉、〈遇蛇之歌〉、〈獵人頭之歌〉。語言學家李壬癸與民族音樂學家吳榮順（參見●）於 2003 年發表〈日月潭邵族的非祭儀性歌謠〉作品，採錄到 14 首樂曲，包括懷舊、訂婚、接客人、搖籃曲、打獵、情歌等，歌謠內容分成兩大部分，一部分是生活性歌謠，另一方面，從音樂的功能使用，探討隸屬於對外娛樂展演音樂分析。2006 年由屏東行政院原住民委員會文化園區管理局出版的《台灣原住民族──邵族樂舞教材》，著重於儀式祭典 *lus'an 年祭的舞步與動作分解，同年由洪國勝與錢善華（參見●）編寫的

《邵族換年祭及其音樂》，則側重於邵族 *lus'an 年祭的分析與記錄；碩博士生針對邵族音樂研究，如洪汶溶〈邵族音樂研究〉（1991）從歌曲、舞曲、器樂作品的樂種分類進行解析；魏心怡〈邵族儀式音樂體系之研究〉（2000）、洪淑玲〈邵族歌舞文化之研究〉（2005）、賴靈恩〈邵族杵音與歌謠複音現象之關係：以 lus'an 祭儀爲例〉（2006）、林詩怡〈文化的「增值」與「減值」：論邵族 lus'an 祖靈祭中 shmayla 祭典歌謠的文化堅持與遞變〉（2016）等，研究則側重儀式音樂的探討。魏心怡於〈原音重現的歷時性書寫：邵族「儀式性」與「非儀式性」杵樂再聆聽〉，從觀光性的杵音 *mashbabiar 及祭儀性杵音 *mashtatun 於傳統智慧財產權的登錄及博物館展示等議題，探究邵族儀式性與觀光性杵音差異，從歷史錄音與策展的文化賦權、新博物館詮釋與展示倫理提供研究；魏心怡 2004 年的〈從地緣與血緣探究邵族與布農族音樂現象的相屬關係〉，則分析因地緣與血緣之故，鄰近族群如布農族、泰雅族等如何介入觀光商業事業與樂舞展演，於音樂上形成的混融與接合現象。

綜合以上研究成果，邵族音樂根據功能性可分成祭儀性的與非祭儀性的音樂，而依據樂種又可分成歌樂與器樂兩類，目前邵族部落僅存的器樂爲木杵與竹筒，以往文獻中所描述的 *弓琴、*口簧琴現已不易見。基本上，邵族的非祭儀性歌謠大多以生活性或者商業觀光爲主，根據 *吳榮順（參見●）與李壬癸採錄的 14 首歌謠，多以 sol、do、re、mi、sol 自然泛

1922 年張福興（前排中戴盤帽者）與地方官員調查邵族歌謠時與水社郡邵族人合影

音列的五聲音階爲音組織素材，根據節奏的變化、分節反覆式（strophic form）或通作式（through-composed）的結構組合，創寫出一首首膾炙人口的作品。迥異於日常生活的非祭儀性歌謠，受到時節與禁忌的祭儀性歌曲，其結構的完整性與曲目的多元，都來得比非祭儀性歌謠龐大許多。一般來說，根據時序與功能的劃分，邵族的祭儀性歌謠可以分成 *mulalu 與 lus'an 兩類，前者由女性的 shinshii 先生媽主事，而後者由男性的 paruparu 鑿齒祭司主導，這兩大儀式音樂系統，又分別開衍出許多細小的儀式結構，宛如一個大宇宙與小宇宙的對應，概約來說，mulalu 是由傳統的 sol、do、（re）、mi、sol 自然泛音列的五聲音階爲音組織素材，曲調以一個完全四度上加兩個二度爲主，偶有裝飾性的高音 sol 至 do 完全五度出現，旋律音型多半以 do 至低音 sol 四度下行爲結束。也因爲它是由女性祭司演唱的歌樂，所以是一種純粹的女聲複音歌樂；而 lus'an 音樂就複雜許多，它除了祭司的參與之外，邵族男女族人，甚至一般的遊客都能共同加入祭典、分享喜樂，因此，lus'an 音樂爲一種男女歌謠的混聲性質，除了傳統 sol、do、（re）、mi、sol 自然泛音列的五聲音階爲音組織素材之外，lus'an 音樂尤其是 *shmayla 牽田歌曲，多以 la 音爲主的羽調式，因此，lus'an 音樂除了代表對該年豐收的慶祝之外，亦帶有對傳統、祖靈遙念之情。（魏心怡撰）參考資料：40、46、146、187、266、268、284、285、350、470-XI

聖貝祭

拉阿魯哇族最重要的祭儀【參見 miatugusu】。

（編輯室）

shmayla

邵族年祭有主祭產生時的樂舞儀式，傳統稱爲「牽田」。每年農曆8月舉行的 *lus'an 年祭，舉凡有主祭者產生，才能進行此儀式的歌謠演唱，期間並配合著歌曲進行舞蹈，最後以 mingriqus/minrikus 結束祭儀圓滿整個活動。牽田儀式歌謠一共23首，非儀式期間是不得

歌唱的，一旦由農曆8月3日舉行過成年禮 *smangqazash 牽田儀式之後，shmayla 歌謠進入解禁階段；23 首歌謠以 minfazfaz 中介儀式，區分爲年祭二十來天前十天能演唱的 *àm-thâu-á-koa 暗頭仔歌，以及中介儀式之後解禁的 *pòaⁿ-mê-á-koa 半暝仔歌。每日的 shmayla 儀式，以速度較慢，族人所稱 *mundadadau 慢板歌曲開啓，族人雖不詳歌曲內容，但多半說明慢板歌曲最能表現對祖先的思念之情，所以儀式以慢板爲主體，而搭配舞蹈旋轉與律動的 *minparaw 快板歌曲曲目則較少。

相傳在 shmayla 期間，社內祖靈都會回部落欣賞歌舞，於是農曆8月4日清晨儀式進行前，族人會在 paruparu 男祭司家門前，搭建供祖靈休憩的 hanaan 祖靈屋，讓當晚進行 shmayla 歌謠時供祖靈休憩觀賞，且在祖靈屋裡準備一匹布與一甕酒供祖靈享用，每晚族人並在祖靈屋內升一盆火爲祖靈取暖。當某年在陳姓祭司家前搭建祖靈屋時，另一年的 shmayla 必須在高姓祭司家搭建，而每晚屋內 sipa'au'-aung 盆火升起等事項，也由該姓祭司負責。建好祖靈屋後，女祭司們（shinshii）隨即在祖靈屋前舉行 *mulalu 祭祖靈儀式，此時在祭場的遠方前處竹竿上，晾著每晚需放在祖靈屋內的一匹布，昭示祖靈 shmayla 舉行的所在地；從祖靈屋搭建起至儀式結束拆建，每晚八時左右族人陸續來到祭場，男祭司則擔任 shmayla 儀式歌謠的領唱，帶領族人演唱 shmayla 歌曲獻給祖靈。

shmayla 儀式以歌樂爲主體，在23首儀式歌謠中，有些曲目運用相同歌詞譜以不同的曲調，而有些不同名的歌謠卻運用了相同的旋律素材，結合著曲速的快慢安排與組合。shmayla 歌謠多爲樂句短小的結構形態，曲式爲一段歌謠體，並多爲兩樂句組成，鮮少有多段式或結構龐大的樂曲。歌謠經常以相同歌詞反覆多次呈現，少部分則反覆相異唱詞，其音樂特點：

1. 應答輪唱

族人分成兩個群體，群體中有男女老少。當一群體演唱一樂句或某段歌詞段落時，另一個群體則承接、交替演唱下一個樂句，如此不斷

循環反覆。歌謠由男祭司領唱起音而眾人承接演唱，然而因為歌謠形式是不斷反覆進行，所以每次領唱者所起領的樂句都不盡相同，或從句尾或從句頭起音，當領唱者起音確定歌謠曲目的行進後，隨即由族人以對唱（antiphony）的歌唱方式演唱 *shmayla*。

2. 偶發性的複音現象

邵族 *shmayla* 歌謠基本架構都是單旋律，然而歌謠進行時，群體與群體間的演唱也會出現偶發性的複音現象，就是在單旋律的曲調線條之上，偶爾會出現一個聲部來支撐它，形成複音。音程大多在完全四度、完全五度、完全八度、大三度等協和音程上進行。

3. 調式

歌謠為 la 調式與 sol 調式兩類，以 la 調式最為常見。音組織方面，la 調式為五聲音階，以 la、do、re、mi、sol 佔多數，但 *shmayla* 卻慣用下行四度終止，為邵族人演唱歌謠的一種特徵；樂曲若為 sol 調式旋律，常見四音組織現象，即四度音程加上兩個大二度。調式的運用往往決定旋律色彩的明亮或陰鬱性格，*shmayla* 歌謠尤其是慢板曲目多以 la 調式為主，因此邵族人長期在不明瞭調意的情況下，認為 *shmayla* 歌謠是表達對祖靈的感懷與哀思之情，反觀快板歌謠，邵族人卻經常使用 sol 調式使調式色彩轉為明亮，因而年節氛圍的差異即在這兩種調式的色彩上變化。

4. 複拍子歌謠體

shmayla 歌謠最常見是以奇數拍子所組合的複拍子形式，其次是奇數拍與偶數拍不斷輪替的變態拍子。（魏心怡撰）參考資料：104, 151, 306, 349

水晶唱片 （原住民音樂）

1980 年代中期出現於臺灣，一家小型唱片公司。最初公司業務為國外唱片代理，如引入英國獨立廠牌 Rough Trade，並致力於推動舉行「臺北新音樂節」，結合臺灣新生代樂人創作、表演，從而延伸創辦《搖滾客音樂雜誌》（*The Rocker Music Magazine*）（1987-1991）（參見❹），一度以引領臺灣當時代地下樂團、

獨立音樂、另類音樂文化概念發展風潮而聞名。負責人任將達（參見❹）與製作總監何穎怡為核心成員的水晶，後在 1989 年成立「索引」，開始製作黑名單工作室（參見❹）《抓狂歌》等作品，成為當時罕見結合音樂出版，觸碰並參與臺灣同期間不同政治社會運動議題，唱片有聲出版領域參與時代議題等的發聲者。

1991 年出版《來自臺灣底層的聲音（壹）》，開啟水晶企劃臺灣音樂田野調查紀錄出版模式。專輯所收涵蓋華西街武市喝賣、那卡西（參見❹）酒家歌、車鼓調【參見●車鼓】、客家民歌、恆春民謠（參見●）、相褒歌不同類型口傳演唱（說）文化；及埔里平埔文化圈內的 Kahabu 族（當年記載為巴則海族人）潘秀梅所唱〈A-YAN（祖靈歌）〉、〈長工歌〉、〈工廠歌〉、〈飲酒歌〉，為水晶唱片最早觸及原住民音樂生活傳統田野錄音。後 1995 年出版《來自臺灣底層的聲音（貳）》其中一半曲目，收錄原住民族部落傳唱的 *林班歌以至現代歌謠創作，包括〈上主求你垂憐〉、〈烏娃拉伊右伊〉、〈請你接受我一杯酒〉、〈酒鬼媽媽〉、〈流浪到台北〉、〈都蘭之戀〉等，由臺南欣欣唱片、屏東哈雷唱片授權收錄。1991 年出版柯玉玲《鬼湖之戀魯凱傳統歌謠》。

1994 年開始《臺灣有聲資料庫》系列，結合期刊《臺灣的聲音》以及有聲出版專題形式，計畫性釐清臺灣音樂傳統的文化輪廓，其中與臺灣 *原住民音樂有關部分，第 1 卷第 2 期「原住民專號」《阿美族民歌》（CIRD1026）、《卑南族與雅美族民歌》（CIRD1027）、《賽夏族與泰雅族民歌》（CIRD1028）三張，內容來自 1966、1967、1978 年三次的「民歌採集運動」田野錄音，後經許常惠（參見●）策劃製作，分於 1979、1984 年出版為「中國民俗音樂專輯」其中的《臺灣山胞的音樂》（第 3、4、19 輯），復經 *第一唱片授權復刻出版。第 2 卷第 3 期「美麗的宜灣」，是以阿美族宜灣部落為中心的專題策劃，其中有聲出版包含傳統歲時 *ilisin 祭儀現場祭歌、當代族人部落信仰生活以至創作歌謠，以及 *口簧琴樂器演奏等內容，分為《阿美族宜灣部落媽媽的歌》

（CIRD1048）、《阿美族宜灣部落豐年祭（上、下）》（CIRD1049、CIRD1050）、《阿美族宜灣部落豐年祭彌撒》（CIRD1051）、《阿美族宜灣部落人 LIFOK 的口簧琴專輯》（CIRD1052）。其餘漢人音樂部分各期專題，第 1 卷第 1 期為戲曲（參見●）與歌舞藝陣，第 2 卷第 1 期為臺灣過年鬧廳音樂，第 2 卷第 2 期則為客家音樂戲曲專題。

　　1996 年後由於經營不善，水晶唱片公司營運停止，1997 年後改以任將達個人經營模式，繼續經營水晶唱片簽約藝人以及授權代理獨立音樂品牌產品，直到 2003 年。當時期發行目錄與原住民創作、表演者有關音樂專輯，先後有升耀音樂藝術工作室製作卑南族高子洋的《阿里洋的歌系列（一）‧實話實說》（1998）、《阿里洋的歌系列（二）‧祖公仔走過的所在》（1999）專輯；原音文化事業出版沈聖德、林桂枝製作《馬蘭之歌／阿美傳統歌謠》（1999）、沈聖德製作霧鹿部落《布農山地傳統音樂團》（1999）、花蓮卓楓國小合唱團《布農傳統兒童歌謠》（1999）；柯玉玲《鬼湖之戀魯凱傳統歌謠》（1999）以及鄒藝坊工作室製作楊亞喬演唱《獵人百合鄒族的歌》（2000）等有聲出版。（范揚坤撰）參考資料：467

sikawasay

阿美語指「巫師」，與 *cikawasay* 為方言之差異〔參見 *cikawasay*〕。（編輯室）

singsing

阿美族小型鈴鐺，或稱 *singasing*，做中空小圓球型，球面開一裂口，內有金屬珠。未婚青少年盛裝之 *alusaysay* 披肩下緣會成排垂掛，青年男子所用的 **palalikud* 臀鈴上所綁繫的也是此型鈴鐺，現在阿美人也習於將兩、三個小 *singsing* 綁在檳榔袋的包身與背帶相接處。日治末期民族學者古野清人記錄臺東都蘭部落有一老年的年齡階層 *lasingsing*，乃因鈴鐺傳入部落而得名。此外 *馬蘭部落過去亦有同名之階層。由此推測，此種小型鈴鐺可能約於清領時代末期，由漢人傳入南部的阿美族各部落〔參見 *tangfur*〕。

（孫俊彥撰）參考資料：31, 123, 178, 214, 287

sipa'au'aung a senai

排灣族所有結婚哭調的總稱，排灣族結婚哭調大致上有兩種形態，一種是眾唱與一人哭調組合而成的結婚哭調，另一種是單獨歌唱的哭調〔參見 *ljayuz*〕。這個字直譯是「常用來『哭』的歌曲」。*Sipa'au'aung a senai* 一詞並非這類歌謠的固定稱呼，只是用來說明這類歌在生活上的功能的一個名稱，亦是所有哭調的總稱。*sipa'au'aung a senai* 複音歌樂的歌唱形式屬於多音性歌謠當中的異音式歌謠，這種歌謠與魯凱人所稱的 *sakipatatubitubiyan*（結婚哭調），歌唱方式極為類似，可見兩族在歌謠上的交流，是很早以前就開始的。

　　sipa'au'aung a senai 的歌唱時機，是結婚當天男方來迎娶之時，或是結婚儀式中的適當時機，以及結婚儀式結束，準備要送新娘到男方家時所唱〔參見排灣族婚禮音樂〕。複音歌樂哭調的演唱形式上，各個部落雖然不盡相同，然而不變的是歌唱時皆以歌唱的眾人和新娘一人組合而成。歌唱的眾人是新娘身旁的父母、朋友以及陪同在旁的人，他們所唱的是領唱和唱式的單聲部歌唱，並與自成一個聲部的新娘形成強烈對比。*sipa'au'aung a senai* 最特殊之處，是待嫁新娘的歌聲以哭聲和實詞交錯歌唱而成，新娘除發出淒涼的哭聲以外，還要能即時而清楚的表達內心的話語，非常特別。曲調上，新娘哭聲第一個最長的主音，和眾人歌唱的主音形成小七度的音程（見譜），接下來的唱法也依循一定模式，整個過程，女聲固然哀怨，歌唱曲調仍獨立成為一個聲部並與眾人的聲部成為複音歌謠。*sipa'au'aung a senai* 的歌詞因屬即興歌唱，骨幹曲調隨著歌詞的不同而作長短的調整，歌詞內容大多呈現當下內心的狀態，與過去男友們的道別話語，以及強調自身的聖潔與純淨等等，由於歌唱方式的特殊性，歷代學者如 *呂炳川、史惟亮（參見●）等都曾提及此種音樂。近代，新娘因為母語能力漸失，無法一人歌唱哭調聲部，於是儀式上轉而由母親、女性親戚朋友來唱哭調聲部的情

S

sipayatu 原住民篇

sipayatu ●
siqilaqiladj a senai ●
siziyaziyan a senai ●
smangqazash ●

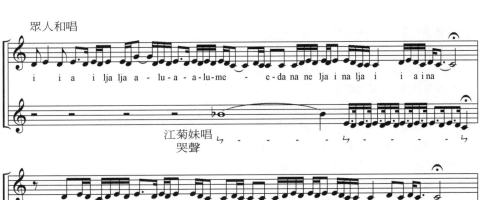

眾人和唱

i ia ilja lja a-lu-a-a-lu-me- e-da na ne lja i na lja i i ai na

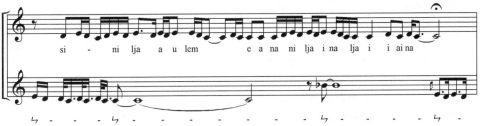

江菊妹唱
哭聲

si- ni lja a u lem ea na ni lja i na lja i i ai na

譜：*sipa'au'aung* 第一個長音哭聲與眾人和唱呈小七度

形，越來越多。（周明傑撰）參考資料：32, 50, 278

sipayatu

鄒族杵音〔參見樂杵〕。（編輯室）

siqilaqiladj a senai

排灣族坐著唱的歌。排灣族歌謠，若以歌者唱歌時，肢體動作的大小程度來區分歌謠的話，歌者通常會以 *siqilaqiladj* 和 **siziyaziyan*〔參見 *siziyaziyan a senai*〕兩個詞來作區分。*qemiladj* 是坐下來的意思，由這個意義可知，只要是坐下來唱，偏靜態的歌都可歸於這個類型，歌謠中像情歌、結婚場合的歌、敘述歌、感時興懷的歌等等皆屬之。這類歌歌唱地點通常是在家裡、聚會場所、屋外空地、工作休息之處等。坐著唱的歌，沒有舞步的影響，歌曲節拍較自由，常會依照歌者的心境調整快慢。但 *siqila-qiladj* 和 *siziyaziyan* 二類歌謠不是截然分明的，有些歌也跨兩類，坐著唱或搭配舞步歌唱均可。（周明傑撰）參考資料：278

siziyaziyan a senai

排灣族搭配肢體舞動的歌曲。排灣族歌謠，若以歌者唱歌時，肢體動作的大小程度來區分歌謠的話，歌者通常會用 **siqilaqiladj* 和 *siziyaziyan* 兩個詞來作區分。*ziyan* 是舞，*siziyaziyan* 則泛指所有需搭配肢體舞動的歌曲，例如歡樂之歌、舞曲、情歌、結婚歡樂歌、勇士歌舞以及祭典後娛樂性的歌等皆屬之，歌唱地點通常是在族人聚集處、屋外空地、祭典場地以及辦理喜慶宴會者的家屋外面。這類歌曲通常搭配舞步，歌曲節拍常依照舞步的快慢調整，歌唱時眾人圍成圓圈，歌曲表達按照領唱→眾人呼應→答唱→眾人呼應的方式歌唱〔參見 *senai a matatevelavela*〕。（周明傑撰）參考資料：277

smangqazash

邵族成年禮牽田儀式。每年舉行 **lus'an* 年祭期間，都由象徵純潔的孩童來為 **shmayla* 牽田儀式歌謠解禁開唱。當有主祭者產生的年祭期間，傳統於農曆 8 月 3 日晚，而現今更改於 8 月 4 日，當供祖靈休憩的 *hanaan* 祖靈屋搭建完成時，*paruparu* 鑿齒祭司即帶領一群八足歲至十來歲不等的孩童，來到陳姓鑿齒祭司家中供奉祖靈籃的正廳，由孩童先歌唱幾首 **àm-thâu-á-koa* 暗頭仔歌牽田曲，稱為 *smangqazash*。過去受成年禮鑿齒的孩童，在這個月份都必須居住在一個稱為 *hanaan* 的休憩小舍，舉行完

鑿齒成年儀式後，在農曆 8 月 3 日這天晚上，需於陳姓鑿齒祭司家中進行牽田儀式祭歌的開唱，當舉行 *smangqazash* 時，所有屋內的入口處、門窗等都必須緊緊地關閉著，以防止孕婦與月事期間的婦人進入，此外家有新喪的孩童更不得接近祭場，以求整個密閉空間保持在神聖純淨的情境，當孩童歌唱完幾首牽田儀式歌謠之後，*smangqazash* 隨即結束，其餘族人並不參與牽田儀式歌謠的演唱。今日鑿齒慣習廢除，每年演唱 *smangqazash* 的孩童多半為同一批小孩，另原本於農曆 8 月 3 日舉行的祭歌開唱，也因為 shinshii 先生媽當天為了舉行 *mulalu 祭祖靈儀式，而延遲至農曆 8 月 4 日舉行，過渡儀式小屋也轉換成祖靈屋。

當供祖靈休憩的祖靈屋搭建完時，牽田儀式正式展開，歌謠先由孩童開唱，地點仍為陳家 *paruparu* 鑿齒祭司供奉祖靈籃的正廳；當孩童在正廳內歌唱完幾首 *暗頭仔歌後，即由 *paruparu* 鑿齒祭司手牽著手引領著孩童走出神聖的空間，口中唱和著歌謠 *angquhihi*，由室內走到室外，然後承接給在 *hanaan* 祖靈屋旁邊等待，象徵著雜染的成年人。

8 月 2 日與 4 日在陳姓 *paruparu* 鑿齒祭司家舉行牽田儀式後，8 月 5 日這天牽田儀式必須移至高姓 *paruparu* 鑿齒祭司家舉行，其過程如同前一晚於陳姓 *paruparu* 鑿齒祭司家舉行的一般，由孩童開唱歌謠並承接給在戶外等待的族人，當天的儀式活動也在高家舉行；經過兩夜在陳家而一夜在高家的 *smangqazash*，接下來進行的牽田儀式不需透過孩童，可直接由 *paruparu* 鑿齒祭司帶領著族人舉行。（魏心怡撰）

參考資料：143, 349, 351

suni

北、中部阿美語指樂器發出聲響〔參見 *huni*〕。

（孫俊彥撰）

T

《臺海使槎錄》

康熙年間巡臺御史黃叔璥的著作,是清代初年關於臺灣音樂——特別是*平埔族音樂的重要參考書。黃叔璥,字玉圃,順天大興人,康熙48年(1709)進士。所謂「巡臺御史」是康熙末年新設的制度,康熙22年(1683),明鄭降將施琅率領清兵攻入臺南,南明寧靖王朱術桂殉國,臺灣從此劃入大清帝國版圖。康熙60年(1721)6月,朱一貴——民間所謂「鴨母王」——在岡山起事,全臺動亂,雖然次年即已平定,但臺灣因而擾攘不安,久久未能平復。康熙皇帝考慮到臺灣孤懸海外,又經明鄭長期統治,民心未安,於是除了在兵防上重新調度之外,又創設了「巡臺御史」的制度,滿漢各一員,一年一任。康熙諭旨曰:「此御史往來行走,彼處一切信息可得速聞。」看來添置此官的主要目的是作爲朝廷的耳目,蒐集資料,訪視輿情,以便遠在北京的君臣可以迅速反應。同年,順天府大興縣黃叔璥與滿洲正紅旗吳達禮被遴選爲首任巡臺御史。他於康熙61年(1722)2月離開北京,4月27日到廈門;5月13日登舟,6月2日抵達臺南鹿耳門,雍正元年(1723)解任離開臺灣。這一段經歷,黃叔璥寫成了《南征紀程》及《臺海使槎錄》二書,其中《南征紀程》記載了他離開北京後的一路行程,而《臺海使槎錄》則是他在臺巡行觀察,采訪民風的實地記錄,被視爲清代前期重要的臺灣史資料。

《臺海使槎錄》共分八卷,卷一至卷四爲〈赤嵌筆談〉,卷五至卷七爲〈番俗六考〉,卷八爲〈番俗雜記〉,於雍正2年(1724)成書,其後還陸續有所增補,乾隆元年(1736)刊印。本書的特質其實是建立在巡臺御史特殊的職務內容之上。首先,因爲黃叔璥代表了執政者的立場,特別是臺灣初入版圖,對於北京的君臣而言,一切都是新鮮陌生而又急於了解的,因此本書是以「他者」的觀點去觀察描述解讀這一遙遠的島嶼;在行文上,卷一〈赤嵌筆談〉由「原始」、「星野」、「形勢」、「洋」、「潮」、「風信」、「氣候」等逐步分節敘述,更可以見出由基礎而深入,由概況而細節層層深入的「他者」敘述手法。

其次,由於巡臺御史必須「往來行走」,因此本書是非常眞切而翔實的採訪實錄,魯煜在序中引黃叔璥自己的話說:「余之訂是編也,凡禽魚草木之細,必驗其形焉,別其色焉,辨其族焉,察其性焉;詢之耆老、詰之醫師,豪(毫)釐之疑,靡所不躍,而後即安。」相較於日後其他轉相傳抄、層層因襲的方志類史書,本書的表述方式是鉅細靡遺而又委曲深入的,卷三「物產」部分就是最佳的例子。可以說,這位「他者」是帶著極爲細膩的眼光,善盡了「巡臺御史」的責任。

其三,由於黃叔璥生長於河北,在他就任巡臺御史之前對臺灣大概所知甚少,甚至一無所知,因此他在獲膺新命之後就開始蒐集有關臺灣的資料,廣泛涉獵有關臺灣的文獻,《臺海使槎錄》除了作者的親身體驗之外,也是一部博採廣蒐,引用匯集了大量前人著作而成的作品。根據黃叔璥《南征紀程》的記載,他在由北京往臺灣的路上,陸續獲得了《季騏光集》、高拱乾根據蔣毓英草稿撰成的《臺灣府志》,以及「臺灣、鳳山、諸羅三圖」。後來范咸在撰寫《重修臺灣府志》的時候,甚至認爲黃叔璥的《臺海使槎錄》「採摭最富」,范咸自己來臺的時候,行囊中就帶了一部《臺海使槎錄》。根據統計,本書引用前人的史料書籍就有44種之多,由此而言,這雖是黃叔璥一家之言,事實上也形同在此之前臺灣相關記載的「集大成」之作。

一、漢人音樂部分

《臺海使槎錄》並未直接記錄或討論漢人音樂的內容,片段的資料主要見於卷二〈赤嵌筆

談〉「習俗」、「祠廟」等篇章，而所有相關記載都與音樂的社會功能及活動形式有關，例如婚禮迎親時「鳴金鼓吹，彩旗前導」，4月8日浴佛節時「僧眾沿門唱佛曲」等，比較重要的有如下幾條：

1. 七月十五日，亦為盂蘭會。數日前，好事者醵金為首，延僧眾作道場……謂之「普度」……沿街或三五十家為一局，張燈結綵，陳設圖畫、玩器，鑼鼓喧雜，觀者如堵。二日事畢，命優人演戲以為樂，謂之「壓醮尾」；月盡方罷。（卷二〈赤嵌筆談〉「習俗」）

2. 賣肉者吹角，鎮日吹呼，音甚悽楚。（卷二〈赤嵌筆談〉「習俗」）

3. 求子者為郎君會，祀張仙，設酒饌、果餌，吹竹彈絲，兩偶對立，操土音以悅神。（卷二〈赤嵌筆談〉「祠廟」）

4. 朱一貴原名朱祖，岡山養鴨。作亂後，土人呼為「鴨母帝」……既得郡治，一貴自稱「義王」，僭號「永和」；以道署為王府……散踞民屋。劫取戲場幞頭、蟒服，出入八座，炫燿街市。戲衣不足，或將桌圍、椅背有綠色者披之。（卷四〈赤嵌筆談〉「朱逆附略」）

第一則關於中元普度演戲的記載，「沿街或三五十家為一局」，與清咸豐年間施鴻保《閩雜記》所記的「分社輪日」的情形可謂若合符節。「醵金為首」可以看出當時臺地演戲敬神活動的組織方式；連雅堂《臺灣通史》卷二十三「風俗志」說是「坊里之間，醵資合奏」，可知祀神時的演戲，是一種大眾共襄盛舉，分資攤派的方式。而「醵金為首」的這位主持首腦，應該就是後世所謂的「頭家」、「爐主」了。第二則「賣肉吹角」雖已不見於今日，但《海東札記》、《安平縣雜記》等書均有記載。第三則所謂「吹竹彈絲」的「郎君會」應該就是南管音樂（參見●）的排場，「張仙」正是南管所奉祀之神明。第四則記載了康熙60年（1721）朱一貴作亂之時，將戲服拿來充作官服的可笑情形，因為戲服不足，甚至將桌圍、椅帔等都披掛在身上了。在黃叔璥的筆下，當然可以看出作者試圖將朱一貴的叛變解讀為不成氣候，沐猴而冠的用意，但也可看出當時戲

曲活動之頻繁，於是無知小民就在戲曲角色的衣著形貌裡，形塑了他們對於帝王將相的想像。

二、平埔族音樂部分

《臺海使槎錄》最可貴之處在於平埔族生活的描寫，第五卷至第七卷所謂〈番俗六考〉，是指居處、飲食、衣飾、婚嫁、喪葬、器用等。作者將平埔族分為北路諸羅番十種及南路鳳山番三種，以這十三個區域為經，居處、飲食等六者為緯，作者極力鋪陳了平埔族生活的圖像。書中對於平埔族歌舞也有相當著墨，如以下這一條：飲酒不醉，興酣則起而歌而舞。舞無錦繡被體，或著短衣、或袒胸背，跳躍盤旋，如兒戲狀；歌無常曲，就見在景作曼聲，一人歌，群拍手而和。（〈南路鳳山番一〉）顯然歌舞是平埔族本生自具的天性，於是酒後興酣起舞，「跳躍盤旋」，或者是隨景而歌，歌呼相和。這些歌舞描寫為書中附錄的34首*番歌出現提供了具體的場景。這些「番歌」不但反映了當時臺灣西部南至恆春北至淡水的平埔族生活樣貌，也是今日了解平埔族生活的重要參考。書中的「番歌」是用漢語對音記錄的，可惜的是時移事易，我們已無法根據書中詰屈聱牙的漢語對音還原成當時的「番語」，但幸而每句之下都附有漢字譯文，至少有助於我們理解歌詞的內容【參見賽戲】。

針對這34首歌謠的內容分析，學者提出不同的分類方式，包括勞動耕獵、慶典會飲、祭祀祖先、情愛思念等類別，整體看來，這些歌謠至少有以下三個層面是值得關注探討的：

其一，以上這些類別不但是各個民族古老歌謠共同傳唱的內容，就其內容或文學手法來看，也和古典文學《詩經》的若干篇章可以相互發明參證。例如〈崩山八社情歌〉：

夜間聽歌聲，我獨臥心悶，又聽鳥鳴聲，想是舊人來訪，走起去看，卻是風吹竹聲……

頗有《詩經》比興聯想的文學趣味，再如〈阿東社送祖歌〉、〈大肚社祀祖歌〉等歌謠頌讚祖先勇猛，甚至還有史詩類的〈搭樓社念祖被水歌〉講述族人遭受水災侵襲的族群歷

史，都令人聯想到《詩經》〈大雅〉、〈頌〉裡頌讚祖先的篇章。

其二，這些歌謠也非常素樸地呈現了平埔族的生活面貌和特徵，歌謠中最常提及的就是「鹿」和「酒」這兩種物產；狩獵歌中屢屢出現捕鹿的主題（如〈大武郡社捕鹿歌〉、〈大武壠社耕捕飲歌〉），甚至以「欲鹿能活捉」（〈阿東社送祖歌〉）來歌頌祖先的勇猛無敵。而酒不但是慶典歡會祭祀之所需，也是消憂解愁的良伴，如果「遇酒縱飲不醉」（〈阿東社送祖歌〉）更是英雄神勇的行徑。這些率真純樸的描寫具體地陳述了將近三百年前臺灣平埔族的生活圖像。

其三，歌謠中最令人注意的是若干描述官民關係──亦即漢番關係的歌謠，例如〈哆囉嘓社麻達遞送公文歌〉、〈二林馬芝遴貓兒干大突四社納餉歌〉、〈他里霧社土官認餉歌〉、〈竹塹社土官勸番歌〉，平埔族不但記掛著送公文「若有遲誤，便為通事所罰」，土官也會勸勉子民「我今同通事認餉，爾等須耕種」，這些歌謠真切反映了當時平埔族與統治的漢人之間的關係脈絡。

《臺海使槎錄》關於 *平埔族音樂的記載除了34首番歌之外，另一部分重要資料是樂器，見於第五卷至第七卷〈番俗六考〉及第八卷〈番俗雜記〉之中，樂器包括 *鼻簫、*嘴琴、*鑼、*薩皷宜、*打布魯等，雖然描述不夠詳盡，甚至將 *口簧琴、*弓琴混為一談〔參見嘴琴〕，但黃叔璥在臺灣只待了一年而已，走南訪北之餘，能有如此細密的觀察，已難能可貴。（沈冬撰）參考資料：6, 76, 164, 200, 237, 265, 326

太魯閣族音樂

太魯閣族由於其文化習俗與泰雅族相似，原屬泰雅族之賽德克亞族太魯閣群，2004 年 1 月從泰雅族劃出，正式成為臺灣法定原住民族第 12族。分布北起花蓮和平溪，南迄紅葉及太平溪山區，即現行政體制下的花蓮縣秀林鄉、萬榮鄉，及少部分的卓溪鄉立山、崙山等地。

有關太魯閣族的音樂研究，過去多混見於泰雅族的音樂研究之中。太魯閣族與泰雅族在風俗面貌上雖略為不同，但在音樂的表現上則具明顯差異。最顯著差別可見於音組織，泰雅族慣用小三度，並在其上方或者下方加入一個大二度音，成為三音組織；而太魯閣族則多在小三度的上方以及下方，各加入一個大二度音，使之成為 re、mi、sol、la 的四音組織。

太魯閣族語彙中的「歌」稱為 uyas，「唱歌」則為 muyas。在歌謠種類上，太魯閣族主要有 uyas mgrey 跳舞歌、uyas smbarux 還工歌、uyas bsukan 酒醉歌，以及由 ohnay 虛詞作開頭的 ohnay 類歌謠。在歌唱形式上，除了獨唱、對唱、領唱與答唱之外，另有卡農形式的 smngur/mthri 輪唱唱法。太魯閣族的輪唱僅用於跳舞歌，完全由女性擔任，主要為二聲部形式，一人領唱，眾人回應，領唱者歌詞自由即興，而跟著唱和的第二聲部在演唱時，則完整重現第一聲部的旋律、歌詞與節奏。

在樂器的使用上，以 lubug *口簧琴與 tatuk *木琴為主，口簧琴為泰雅〔參見 lubuw〕與太魯閣兩族均使用之樂器，木琴則為太魯閣族所獨有。此木琴由四根木頭組成，其音高即為太魯閣族的四音組織，可見的確為其傳統樂器，且現在已可常在各類的慶典儀式上見到其演出，堪稱是太魯閣族最具代表性的樂器。

太魯閣族的歲時祭儀，現今以每年 10 月舉行的 mgay bari 感恩祭為代表，此活動是結合太魯閣族各式傳統技藝及音樂舞蹈表演（包含傳統與新創）的大型文化性祭儀。太魯閣族因曾受殖民文化壓迫及社會變遷，迫使族群文化結構改變，舊有習俗、傳統宗教觀與祭典活動幾近消失，經由此祭儀，族人試圖尋回傳統的文化並加以創新、發揚光大。從族群文化現況看來，太魯閣族人分布最多的秀林與萬榮鄉公所成了太魯閣族祭典復振的主要推手，這些單位從正名以來所舉辦的系列祭儀活動，提供族群傳統文化之展演與傳習的核心舞台。

除了每年固定舉行之歲時祭儀外，也有許多其他固定舉辦之音樂活動，如太魯閣國家公園部落音樂會與太魯閣峽谷音樂節、鄉公所舉辦的音樂市集等，也都有太魯閣族樂舞展演。

在古調與傳統樂器的學習上，各鄉各級學校

中都可以看到教導與傳承的活動,感恩祭儀上也可以看到自幼兒園到國小都有傳統古謠與傳統樂器的展演,在傳統樂舞學習與復振上皆有亮眼成績。鄉公所也舉辦「傳統樂舞人才培訓計畫」,包含歌謠傳唱、男女基本舞蹈練習、傳統樂舞實作、傳統樂舞編排及創作等。古調除了作為創作素材轉譯外,也在各個年齡層間傳唱並展現新的生命力。

在復振傳統的同時,太魯閣族也有許多年輕人在傳統的根基上,創造出自我的聲音,並在不同的領域中嶄露頭角,如年輕音樂人謝皓成將傳統 *pgagu* 獵首笛改為 ABS 樹脂材質,以便更易於推廣獵首笛,也特別製作了教學用短笛及教材,希望能將此傳統樂器推廣到不同角落及校園,且也努力的繼續使用傳統太魯閣族樂器創作,結合電子音樂與影像,將古調再注入新生命,用傳統音樂與不同的音樂元素,來敘述自己或是太魯閣族所面臨的社會現狀。其他族人年輕藝術家也持續不斷創作,在各藝術團體的展演中可以看到許多的創作是繼承傳統後,加入現今世代的語法並創作出屬於自己的新聲音。(錢善華撰)參考資料:50, 51, 123, 130, 294, 300, 331, 332

臺灣番俗圖

臺灣番俗圖中最有名而最重要的一組作品,首推乾隆年間巡臺御史 *六十七下令繪製的《番社采風圖》〔參見《番社采風圖》、《番社采風圖考》〕。但其他還有數種重要的番俗圖,其中也有若干音樂資料,以下條列說明這些番俗圖並概略指陳其中的音樂資料。

1. 周鍾瑄《諸羅縣志》《番俗圖》

《諸羅縣志》是周鍾瑄在擔任臺灣府諸羅縣知縣(1714-1718)時倡議修撰的,由漳州監生陳夢林主持其事。周鍾瑄〈自序〉該書的編纂「起自丙申秋八月,越明年丁酉仲春而脫稿」,可知書的寫作年代是康熙 55、56 年間(1716-1717)。《諸羅縣志》一開卷就是〈地圖・番俗圖〉,〈番俗圖〉是十幅木刻版畫,這是現存已知最早的臺灣番俗畫,與音樂有關的包括〈*賽戲〉、〈舂米〉兩幅。

2. 舊題黃叔璥《臺灣番社圖》

黃叔璥任巡臺御史時,曾積極撰寫並蒐集臺灣相關的資料,他寫作的 *《臺海使槎錄》已被視作 18 世紀前期臺灣歷史的重要史料。此外,他也十分重視圖像的保存,曾令畫工繪製《臺陽花果圖》及《臺灣番社圖》。《臺陽花果圖》已經失傳,《臺灣番社圖》現藏於國立臺灣博物館(原臺灣省立博物館),是一幅長約一丈,高一尺二寸的紙本地圖,舊題「黃叔璥手製」,如果題識確為可信,這就是 1722-1723 年間的作品。這幅地圖特別之處在於除山川河流之外,還繪製了人物、聚落、牛車、鹿犬,並加注了文字說明,可惜並未發現音樂場景。

3. 原住民鹿皮畫二種

此二圖疑為雍正年間(1723-1735)的作品,現藏北京中國歷史博物館,其中一幅有「聯手踏歌」的圖像。

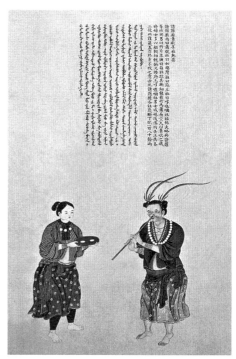

《職貢圖》中諸羅縣蕭壠等社熟番番童及番婦

4. 謝遂《職貢圖》

此圖自乾隆下詔之後開始繪製,約成於乾隆 16 至 43 年(1751-1778)之間。全書共計四卷,第二卷有臺灣生番、熟番,及番婦等 13

幅圖像，但此圖恪遵乾隆圖寫「衣冠狀貌」的詔令，只繪製男女的衣著服飾，而自現實生活場景、山川自然風物中抽離出來。其中〈諸羅縣蕭壠等社熟番及番婦〉有番童吹 *鼻簫的圖畫，畫中人物的圖像和衣飾與其他番俗圖差距較大，顯然與平埔族真實狀貌有所差距。

5.《東寧陳氏臺灣風俗圖》

此圖現藏於北京中國歷史博物館，包含風俗圖 18 幅，風物 14 幅。舊說以爲此圖作者是臺灣監生陳士俊，但據杜正勝考訂（1998），此圖實爲清乾隆年間臺灣人陳必琛所畫，圖中部分文字顯然襲自六十七《番社采風圖考》，推斷陳必琛繪製此圖應在 18 世紀下半葉，而他曾受到《番社采風圖考》的影響是確然無疑的。此圖與音樂有關的圖像包括〈迎婦〉、〈教讀、臼春〉、〈番戲〉、〈鬥捷〉、〈聚飲〉、〈鼻簫〉等。

6.《臺灣風俗圖》

此圖共計 24 幅風俗圖，原藏於北京故宮內務府造辦處，1934 年 10 月，北平故宮博物院發行該圖印製的明信片，國家圖書館臺灣分館藏有一套。《臺灣文獻叢刊》第九十種《番社采風圖考》收入此圖而名爲《臺灣內山番地風俗圖》，可能是有所誤解，因爲圖中所繪其實是平埔族，而非「內山」——所謂「生番」。此圖的文字說明多襲用前人著作，如黃叔璥《臺海使槎錄》、六十七《番社采風圖考》等，衣著服飾也添加了不少漢人服飾的特色。其中與音樂有關的圖畫包括〈牽手〉、〈夜春〉、〈鬥捷〉、〈賽戲〉、〈迎婦〉。

7. 徐澍《臺灣番社圖》

原圖藏於國立臺灣博物館，此圖與其他各帖風俗圖最大不同之處在於它並非冊頁，而是四幅立軸，由畫家徐澍所繪。此四幅畫有趣之處在於畫家雖以條幅形式作畫，每一條幅卻涵蓋了兩三幅冊頁的主題，形同將二三幅風俗冊頁垂直拼接在一起，而形成更符合傳統文人山水畫的表現方式。這樣的設計大概是在上述各種冊頁形式的風俗畫出現之後，因爲畫上題有「庚辰」的年份，因此推斷此圖的繪製年代應在嘉慶 25 年（1820）。其中與音樂有關的是第四軸，包括了賽戲、鼻簫的場景。

8.《臺灣風俗圖》

原圖藏於北京中國歷史博物館，全套共 12 幅。各幅的名稱與內文幾乎完全抄錄《番社采風圖考》，說明此圖大有可能是根據《圖考》而擬作的。此圖人物的服飾大部分加上了錦繡描金的圖案，婦女兒童還穿著長靴，完全不符合平埔族的生活方式。其中有音樂場景的僅有〈贅婿〉一幅。

以上所論是清代與臺灣有關的八種番俗圖，而與《番社采風圖》關係較爲密切的幾種番俗圖不在其內【參見《番社采風圖》、《番社采風圖考》】。大體看來，除了黃叔璥《臺灣番社圖》、謝遂《職貢圖》以外，這些番俗圖（包括《番社采風圖》）明顯可以見出其一脈相承的特質，不論繪製主題的選取、布局設色的安排，甚至是隨圖附記的文字，各圖之間都顯現了高度的一貫性和因襲性，這種抄撮陳文、模寫舊圖的情形與臺灣各種方志的寫作情形可謂如出一轍。其次，由於多數番俗圖的繪製都是出自上級官員的指令、漢族文人的手筆，因此筆下不但洋溢著近身觀察「他者」的好奇心與興味感，也不免以天朝大國的漢人文化的「鏡像」去「折射」了番俗的眞貌，其三，這些番俗圖中音樂資料主要環繞在「賽戲」、「迎婦」、「鬥捷」、「鼻簫」幾個重點，這也與清代有關臺灣的各種文字記載若合符節。這些番俗圖在臺灣音樂的研究上是一批極爲珍貴而有趣的史料，值得研究者深入探究。（沈冬撰）參考資料：4, 9, 64, 149, 225, 299

《台湾高砂族の音楽》

日本學者 *黑澤隆朝根據 1943 年對臺灣原住民音樂調查之記錄與後續研究的成果著作，於 1973 年出版，爲研究日治時期臺灣原住民音樂不可或缺的典籍。本書作者於二次大戰期間，與印度音樂研究者桝源次郎、錄音技師山形高靖及日本映畫社攝影技師飯野博三郎等人組成了 *臺灣民族音樂調查團，取得臺灣總督府協助，於 1943 年 1 月 26 日至 5 月 2 日期間滯臺調查臺灣漢民族及原住民之音樂。而作者主要工作是進行與音樂舞蹈相關的所有調查。在此

次調查中,除了親訪原住民部落外,也透過問卷方式調查原住民各族群保有樂器的狀況〔參見臺灣民族音樂調查團〕。二次大戰後,作者整理出原住民部分的調查研究結果,同時補充了日治時期在臺出版之相關書籍資訊及西方音樂學觀點,寫成書稿,獲日本文部省之出版經費的補助,在音樂調查過後三十載的1973年,由雄山閣(東京)出版本書。本書分成三部分,即「高砂族の音楽序章」、「第一章高砂族の習性と歌舞篇」和「第二章高砂族の器楽と楽器篇」,同時在卷末附有作者當時音樂調查日記。首先作者在序章裡概述了原住民的族群分類、音樂生活、歌謠概觀、音樂樣式分類、音樂學的觀點以及當時調查臺灣原住民音樂的地點;其次,在第一章裡針對各族,包括泰雅族(タイヤル)、賽德克族(サゼック)、賽夏族(サイセット)、布農族(ブヌン)、鄒族(ツォウ)、排灣族(パイワン)、魯凱族(ツァリセン)、卑南族(プューマ)、阿美族(アミ)等之人口分布狀況、風俗習慣、歌曲的譜例及解說,同時也留下了協助調查團錄音的各族人名。在第二章裡則依樂器類別分別詳述了各個族群的使用狀況,所調查的樂器包含*口簧琴、*弓琴、*五弦琴、直笛、*鼻笛、橫笛、*鈴、體鳴樂器、農業用具及其他發聲器具。從本書內容,可知作者所作的原住民音樂及樂器調查範圍廣泛,為二次大戰結束前原住民音樂調查中最為詳盡的一次,為後人留下許多珍貴的訊息及資料。(劉麟玉撰)參考資料:30, 123, 191, 245, 472

臺灣民族音樂調查團

為日治時期最重要的臺灣音樂調查團體。1942年10月,「日本音樂研究所」(即南方音樂文化研究所)顧問深瀨周一,與臺灣總督府外事部長蜂谷輝雄,達成有關調查臺灣民族音樂的協議。在內閣情報局、日本勝利唱片、日本映畫社的合作下,由日本音樂研究所所長槙源次郎組織臺灣民族音樂調查團。其成立之目的,一方面與1941年底大東亞戰爭爆發後,日方以調查作為南方政策的外交方針有關;另一方面也用以檢討漢番音樂政策,希望進一步以音樂幫助日本的殖民統治、達成大東亞共榮圈的融合。

臺灣民族音樂調查團,除團長槙源次郎主司事務協調之外,另有成員包括負責音樂舞蹈調查的*黑澤隆朝,以及日本勝利唱片錄音技師山形高靖。此外,尚有日本映畫社攝影技師飯野博三郎負責攝影,並由臺灣當地專家協助調查進行。

該團於1943年1月26日至5月2日期間,於全臺進行為期三個月的音樂調查。調查對象包含漢族音樂與*原住民音樂,初步規劃分基礎調查、錄音關係、映畫關係三大部分,涵蓋音樂文獻、音樂與宗教、音樂教育、放送、唱片與映畫事業、樂器、錄音狀況,以及藝能者與常民音樂生活調查等面向。

除了在臺北十天的準備工作,第一次預備調查包含臺南、高雄的漢人音樂、戰時的音樂體制,及高屏花東的原住民部落,分別是高雄屏東山區的排灣;臺東阿美*馬蘭社;魯凱大南社;卑南知本社及卑南南社〔參見南王〕;花蓮布農Takkei社、Tabrira社、Baneda社;花蓮阿美田浦社;賽德克Busegan社及Takkiri社。第二次預備調查則以中、北部原住民以及彰化孔廟音樂為主,原住民包含泰雅、賽夏、邵、鄒,以及布農與賽德克二族在西部的部落。而後的綜合調查階段,至臺南孔廟錄音,也為北中南三地漢人樂師錄音,並集結原住民至臺北、臺中、屏東三地的專業錄音室與放送局進行錄音。最後總結階段,則追加了臺北佛道音樂的調查與錄音,同時以調查票請各部落在地警官填寫方式,調查了原住民各族群150個左右部落之樂器保有狀況。

調查方式結合了文字、素描、採譜、錄音、攝影、實地踏查、問卷等。其調查面向主要有二,一為風俗和理番情形調查,多藉由參觀和訪談,對象包括建築、史蹟、教育所等,為對生活環境之整體描述;二為歌舞調查,內容包括樂器演奏、歌唱、跳舞、禮俗儀式等。歌唱著重旋律與歌詞即興,以及不同部落之同一族群演唱同一歌曲的異同性,此外歌唱形式與樂

器之間的關係也頗受關注。跳舞方面，則注重隊形變化、牽手、腳步、使用習俗與場合。此外，原住民音樂的變遷也有涉及。

調查團善用官方與民間資源，在臺三個月，完成了 21 個部落的實地調查，錄製 300 多面錄音盤、21 幕影片，涵蓋原住民族群的儀禮與漢人音樂，總計有 200 多首。

調查成果分為影音資料與文字資料兩大類。影音資料中，1943 年 11 月完成《臺灣の民族音樂》唱片 26 張，以及《臺灣の藝能》影片 10 卷，包括原住民的 228 首樂曲，其中有歌詞紀錄近百首、採譜紀錄亦將近 200 首。同年 12 月的調查團報告中，完成唱片與影片的首播。惟 1945 年 3 月 10 日東京大空襲中，悉遭炸毀，僅餘黑澤隆朝家中一套編輯用的 26 張唱片。1951 年，黑澤隆朝與桝源次郎將 26 張唱片濃縮為 12 張唱片，包含前兩張漢人音樂及後十張原住民音樂，將其寄至英國與巴黎的聯合國教科文組織，首度將調查團成果公諸於世，亦成為歐美學界認識臺灣音樂的主要管道之一。

文字資料方面，1943 年 8 月，黑澤隆朝發表〈高砂族の口琴〉，首度公開臺灣原住民樂器普查成果；同年 12 月，也發表關於原住民音樂與音樂起源問題之發現探討。黑澤隆朝對於臺灣原住民音樂的後續研究報告，也引起國際社會對於臺灣原住民音樂獨特性之重視。1973 年，黑澤隆朝將調查內容與其研究成果，著成 *《台灣高砂族の音樂》一書。

臺灣民族音樂調查團為其時的原住民音樂錄音攝影、進行首次原住民樂器普查，皆為臺灣原住民音樂留下豐富歷史紀錄，同時藉由黑澤隆朝等學者的專業論述，將臺灣原住民音樂首度公諸於世人。而調查團所留下的成果，奠定了戰後臺灣音樂研究的重要基礎，更成為日後研究臺灣原住民音樂時，彌足珍貴的歷史資料。（編輯室）參考資料：123, 191, 217, 244, 316

《台灣土著族音樂》

作者 *呂炳川，中華民俗藝術基金會出版於 1982 年，為該基金會之《中華民俗藝術叢書》第三冊。本書為 1977 年日本勝利唱片公司出版、呂炳川錄音、製作之唱片《台灣原住民族高砂族の音樂》解說的中文翻譯增補版本。作者在全書前部提出一篇音樂學觀點的論文，概述原住民音樂整體性比較與分類、樂器介紹、以及各族群音樂的音組織及音樂特徵的分析。主體則是唱片之樂曲解說，簡要說明唱片中阿美、卑南等舊稱之九族以及邵、西拉雅、巴則海（巴宰）、噶瑪蘭等平埔族群之各曲例音樂，內容包括樂曲用途、歌詞大意、唱奏方法、音樂形式、錄音時的情況等，而大部分曲例亦附有作者的譯譜節錄。

由於內容涵蓋廣泛而多樣（雖然平埔各族的研究較為缺乏），敘述精要而明晰，該唱片錄音又於臺灣再版方便國人取得，乃 1970 年代臺灣 *原住民音樂研究成果中最重要且影響最深的一部，是為當時原住民音樂研究的里程碑。（孫俊彥撰）參考資料：50, 441

泰雅族音樂

泰雅族聚集於臺灣北部山區，分布區域遼闊，是原住民族中分布面積最廣的一族，橫跨新竹縣尖石鄉、五峰鄉；新北市烏來區；宜蘭縣大同鄉、南澳鄉；桃園市復興區；苗栗縣泰安鄉；臺中市和平區；南投縣仁愛鄉等近百村落，人口約 6 萬多人。泰雅人因分布在這廣大地區內，可再依語言差異分為 Squliq 賽考列克與 Tsquliq 澤敖列兩語群。其中 Mknazi 馬卡納奇、Malipa 馬立巴、Mrlqwang 馬里闊丸，屬賽考列克群語系，為泰雅族中分布最廣的一群，南起南投縣仁愛鄉發祥村，東到宜蘭的南澳、大同，北至新北市烏來等地，Pinsbkan 賓斯博干的石生為他們的發源地。而 Maibala 馬巴阿拉、Mabrilax 馬巴諾、Menebu 莫拿坡、Mererax 莫里拉，皆屬於澤敖列語系，主要居住在南投縣的仁愛鄉及臺灣西部的臺中市、苗栗縣及新竹縣等一帶，papakqwaga 大霸尖山為他們的發源地，但相傳他們亦是從 Pinsbkan 賓斯博干來的。

為了傳承祖先核心精神文化，同時也為了代表祖先遺訓的 gaga 能綿延不墜，泰雅族人於農閒期間舉行播種祭、祖靈祭、收穫祭（粟

祭）等祭儀活動，作爲與大自然溝通的方式，並透過一個共祭血緣團體的組合，舉行各種祭典儀式。歲時祭儀是泰雅族過去傳統文化的生活依據，可惜自從受外來強勢文明侵略後，此傳統文化已逐漸式微，甚至傳統信仰也在外來宗教洗禮下喪失殆盡。但 1991 及 1993 苗栗縣泰安鄉；1994、1995 南投等地區分別舉辦了全鄉收穫祭，重現了祖先傳統的生活祭儀。近年來新北市烏來區、宜蘭縣南澳鄉及臺中市和平區等地也都舉辦類似活動。

有關泰雅族音樂的記錄與研究，日治時期開始，便有不少專家學者投身其中，但由於族群分布廣大，詳細的音樂觀察並不多。二次大戰後 1966-1968 年的 *民歌採集運動，以及臺灣師範大學（參見 ●）音樂研究所音樂學組成立後，雖有數篇原住民音樂論文問世，但關於泰雅族音樂的研究並無顯著進展。直到政治大學民族研究所陳鄭港〈泰雅族音樂文化之流變——以大崁群爲中心〉（1995）、●臺師大音樂學研究所劉克浩〈泰雅族口簧琴研究〉（1996）及賴靈恩〈泰雅 Lmuhuw 歌謠之研究——以大漢溪流域泰雅社群爲例〉（2002）等碩士論文，以及鄭光博的博士論文〈泰雅族 Lmuhuw：穿引於流域間的口述傳統〉（2018）等，提供了對泰雅族歌謠的認知，可說是對泰雅族音樂研究的突破。而對泰雅族音樂全面蒐羅，並作較完整的音樂分類，則爲余錦福 2005 年的「泰雅族音樂文化資源調查」計畫案。

泰雅族樂種，主要分歌樂與器樂兩類：歌樂包含朗誦歌謠 *qwas lmuhuw、傳統小調歌謠 *qwas binkesal 或 qwas khmgan、時下創作歌謠 *qwas kinbahan 及兒童歌謠 qwas llaqi。若從音樂性質來看，泰雅族音樂並無和音，但歌詞的表現，卻有盎然的音樂內涵與生命，並承載著豐厚的歷史文化與生命禮俗，其中朗誦歌謠引用隱喻式、比喻式的深奧語言，表達出泰雅族音樂內在深層的文學與哲學內涵，是泰雅族最古老且最具代表性之歌謠，內容主要有祖先遺訓歌 *qwas snbil ke na bnkis、遷徙歌、結婚歌等。另近五、六十年泰雅部落所傳承，介於朗誦歌謠及現代創作歌謠間的傳統小調歌謠，屬

集體創作或姓名不可考之個人創作，旋律優美且變化較多。至於歌詞皆事先填好的時下創作歌謠，則是隨著時代演進所出現的個人創作，內容引用宗教語言或敘述一般民間生活，其中 *Halu Yagaw 高春木〈我懷念的朋友〉（sinramat simu balay）爲其代表作，是當今泰雅部落無人不曉的一首時下創作歌謠。但 1967 年 *民歌採集運動，葉國淦與 *Calaw Mayaw 林信來在宜蘭縣大同鄉寒溪村，卻採集到歌詞相近、旋律雷同的歌謠。因此 Halu Yagaw 高春木此曲是否是改編而來，則有待進一步釐清。

器樂方面，不但有民族音樂學者如 *黑澤隆朝及 *呂炳川的論述，文化人類學或考古學方面的研究亦不少，如李卉及林和（Fr. Joseph Lenherr）。而泰雅族普遍的樂器，主要爲可傳情與歡樂時的 *口簧琴 *lubuw 與象徵勇士之戰蹟及告慰亡魂的鹹首笛 *go'。（余錦福撰）參考資料：65, 72, 122, 171, 189, 293, 302, 304, 318, 470-VII

talatu'as

北部阿美族的祖靈祭，此爲在花蓮吉安東昌村（Lidaw *里漏部落）與仁里村（Pokpok 薄薄部落）所使用的名稱。此祭儀與 *mirecuk 巫師祭同等並重，舉行的時間須在巫師祭之後，於每隔兩年的 10 月中旬舉行。*talatu'as* 的目的，主要藉由祭師來代替部落族人，祭祀祖靈以及家中已故親人。祭儀的過程爲當日清晨，祭師們於自身所屬的媽媽級 wina 處，舉行 mavuhekat 開場式，然後再到集會所室內舉行另一次開場式。接著再由室內到戶外之 tatalaan 祖靈處，完成該祭儀中的走唱形式。在拋祭品給祖靈時，進入與父母、祖父母、已故親人的會面狀態；同時由於極度思念的情緒，而藉由激動哭喊達到儀式的高潮。哭喊之後，祭師們與部落族人在祖靈處共祭、共食，而後祭師們回到集會所的室內後，再進行 mitalikul 告別式與 midusiyu 沐浴式，作爲整個儀式的尾聲。最後，祭師們與部落族人共同歌舞，再回到媽媽級處吃飯，祖靈祭以此告終。

talatu'as 屬於部落性祭儀活動，因此全體部落成員皆參與。有別於其他祭典中祭師的黑色

服飾，在祖靈祭當中，祭師穿著全紅傳統服飾，以紅色象徵生死交界的意涵。祖靈祭的社會功能，除了文化傳統的傳承之外，也藉由祭儀作為家族與部落情感的凝聚。此外，在思念哭喊當中，也展現出阿美族人的 *mararum 悲憫特質，及其文化中對於 kawas 靈的敬畏之心。（巴奈・母路撰）參考資料：24, 70, 84, 313

tangfur

阿美族年齡階層中屬於未成年之 pakarongay 傳令少年專用的鈴鐺。材質為青銅或黃銅。通常八個左右的 tangfur 縫繫在布條上，布條可綁在右小腿肚或腰際（圖）。在部落有眾人聚會如婚禮或臨時祭儀舉行前，傳令少年持 tangfur 奔馳報信。豐年祭期間，*malikuda 跳團體舞之前，傳令少年聚集於集會廣場中央，右手握持綁著 tangfur 的布條並以規律的節奏擺動，右腳頓地，配合呼喊聲以及歌曲，促請青年到場上集合跳舞，此動作稱為 tato'in，開始跳舞後則將布條繫於身上。年代較早的 tangfur 為中空內無鈴珠，表面有車輪、斜十字、同心圓或人面狀的陽紋，稍晚近者則內有鈴珠，表面有「王」、「泰」、「同」等的漢字陽刻，幾可確定是漢人傳入。

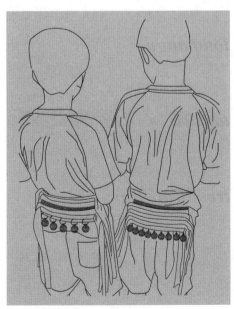

tangfur 的形制

tangfur 與 *singsing 同為鈴鐺，兩者的差別在於體積、材質與重量，tangfur 幾乎都是青銅或黃銅所製成，體積略大，較重。*singsing 即目前一般常見的白鐵或銅製小鈴鐺。兩者的發聲方式以及聲響也有差異，*singsing 聲音較為清脆，且因內有鈴珠，單體搖晃即可發聲；tangfur 則因重量與材質關係，聲音較低沉。中空無鈴珠的 tangfur，需多個成串相互撞擊發聲。（孫俊彥撰）參考資料：123, 178, 214, 287

tatepo'an

阿美族皮鼓，或稱 tatepowan。根據佐山融吉 1913 年的記錄，*馬蘭人以流木製鼓身，張牛皮以為鼓膜，在祭典時 pakarongay 傳令少年持皮鼓巡迴於部落中敲打，確實用意不明，但可能有通告族人的作用。*黑澤隆朝則言，於小米播種、驅趕害蟲或結婚慶典等時敲打皮鼓。至於阿美族人唱歌時，並不以鼓或是其他樂器相配。（孫俊彥撰）參考資料：123, 133

田邊尚雄（Tanabe Hisao）

（1883.8.16 日本東京－1984.3.5 日本東京）
日本音樂學者。高中時曾在東京音樂學校學習小提琴。就讀東京大學理論物理學科期間（1904-1907），曾修習和聲學和作曲法。他在畢業後進入同校之研究所，專攻聲學研究（1907-1910），並隨田中正平學習日本音樂和家庭舞踊。曾任教於東洋音樂學校（1907-1935）、東京大學等學校。1920 年代開始從事日本殖民地之音樂調查，所到之地包括朝鮮（1921）、臺灣（1922）、琉球（1922）、中國（1923）、滿洲（1924）、樺太（1925）、南洋（1934）等。1922 年 3 月底至 4 月底間到臺灣進行泰雅、賽德克、邵以及排灣族音樂調查和田野錄音，參觀了漢人音樂和日本音樂舞踊之演出和舉行公開講演，並順道赴廈門調查南管【參見●南管音樂】，是第一位從事臺灣音樂調查和錄音的日本音樂學者。1923 年發表其臺灣音樂調查結果和經過（1923a, 1923b）。1920 年代亦參與新日本音樂之作曲及演奏活動。1929 年獲帝國學士院賞。1936 年日本東洋音

原住民篇

tiaowulao
● 跳嗚嘮
● 跳戲
● tihin
● tivtiv
● toro-toro
● tosong
● totapangu
● totfuya
● tremilratrilraw

樂學會成立，擔任會長。戰後將其臺灣調查經過再度出版（1968），並在其子田邊秀雄的協助之下，發行其在臺灣所錄之原住民音樂（1978），是目前公開出版的臺灣音樂唱片中錄音年代最早的。一百零一歲辭世，一生著作等身，涵蓋的範圍橫跨西洋和東洋音樂，影響深遠。（王櫻芬撰）參考資料：33、35、36、37、38、39、40、452

跳嗚嘮

屏東西拉雅族馬卡道群「夜祭」年度祭儀過程中所使用的歌舞音樂〔參見牽曲〕。（編輯室）

跳戲

西拉雅族在高雄大武壠群及屏東馬卡道群「夜祭」年度祭儀過程中所使用的歌舞音樂〔參見牽曲〕。（編輯室）

tihin

邵族於 *tuktuk* 飲公酒期間所演唱的訓誡、叮嚀歌謠。*tihin* 並不嚴格由祭司領唱，有時族中德高望重且具良好音樂能力的耆老，也常常是 *tihin* 的領唱者，藉由這樣全族相聚、狂歡飲宴的場合，仍不忘叮嚀邵族人要和樂地相處、遵守禮教規矩。

　　tihin 與 **busangsang* 同時爲 *tuktuk* 儀式所使用的音樂，平時不能歌唱。農曆 8 月 1 日起由 *paruparu* 鑿齒祭司與 shinshii 先生媽帶領著族人家家戶戶的行春飲宴時，由 *paruparu* 鑿齒祭司或者 shinshii 先生媽開口即興式地領唱，首先歌唱的曲目便是告誡年輕族人要團結的 *tihin*。當 *mingrigus* 結束祭儀即將由爐主家開始時，*paruparu* 鑿齒祭司與爐主三人會再次共扶一碗酒，呈繞行敬酒狀態歌唱 *tihin*，此次是對眾人的行禮致意，並抒發年祭將要結束的不捨之情。

　　tihin 爲兩種不同風格的樂句所組成，一爲近似於語言的朗誦式樂句，一爲如歌旋律，前者領唱而後者答唱。朗誦式樂句爲耆老或祭司的即興部分，長輩對晚輩諄諄教誨與叮嚀不斷地在 c-G 四度之間發展，傾向一字一音（syllabic）

唱法：唱詞即興，起音元音都爲 a，例如 *pashta*、*azuan*、*'atatu* 等。句尾唱詞爲四度下行歌唱 *tihin* 一詞，當領唱者四度下行於 G 音終止並演唱到 *tihin* 一詞時，則表示此樂句已經結束，眾人答唱部分隨即加入。眾人答唱唱詞是固定的 *tihin* 一詞，不同於前者朗誦式的旋律與緊縮的節奏形態，眾人的答唱爲一個如歌式的長形線條，以四度上行的弓型旋律與前句領唱的下行音型相對，最後答唱樂句以四度下行 c-G 終止，以此音程形態承接回領唱樂句的朗誦式旋律，如此不斷地反覆進行。（魏心怡撰）
參考資料：306、346、349

tivtiv

花蓮阿美族稱 **口簧琴，亦稱 *tiftif* 等〔參見 *datok*〕。（孫俊彥撰）

toro-toro

布農族對五弦琴的日語稱呼。出自 **黑澤隆朝 **《台湾高砂族の音楽》一書〔參見五弦琴〕。（呂鈺秀撰）

tosong

根據 **黑澤隆朝的調查，*tosong* 阿美語指「牛鈴」，現已不再使用。（孫俊彥撰）參考資料：123

totapangu

鄒族達邦社特有旋律與方言特色之唱腔〔參見鄒族音樂〕。（浦忠勇撰）

totfuya

鄒族特富野社特有旋律與方言特色之唱腔〔參見鄒族音樂〕。（浦忠勇撰）

tremilratrilraw

卑南族 **mangayaw* 大獵祭當晚最重要的歌舞活動，動詞形態爲 *trilratrilraw*。傳統舞中，年長者配合領舞者的舞步，唱出年祭傳統舞之歌。通常老人在旁邊只唱不跳，成年的男性與女性皆可參加，但兩性的舞步不同，男性用力交錯蹲跳，女性強調隨男性節奏曲膝蹲跳即可。

舞蹈分為三個部分，一為慢板舞 muarak，二為休息用的間奏舞 pasde，三為快板舞 pariridr。mangayaw 大獵祭之夜乃以此三個部分為一個單位，不斷地循環下去。所應用旋律曲調大致相同，共有四種舞法，分別為：1、paresudr，領舞者以卑南族特有的舞步領跳，由起點開始，跳一圈回到原起跳點；2、parsasalr，領舞者以卑南族特有的舞步領跳，重複跳三次後，第四次時向前縱跳，以作結束；3、parpwa-pwan，領舞者以卑南族特有的舞步領跳，只跳兩次，歌曲唱法略有不同；4、padukduk，快板。（林志興撰）參考資料：334

tuktuk/ tantaun miqilha

傳統上邵族的年節飲宴行春稱為 tuktuk，邵族文化發展協會稱為 tantaun miqilha，偶爾，族人的日常對話，仍稱之為 tuktuk。

每年農曆 8 月 1 日當晚，族人在毛姓祭司與袁、石頭人三戶人家中飲宴，待次日午間由高姓男祭司 paruparu 家中起始飲宴後，才依地緣遠近任意至族人家中飲宴，在此之前，毛、袁、石、高姓祭司等飲宴次序不容顛倒。

家屋主人經常以兩個桌次款待族人，一桌擺放在家屋正廳供奉祖靈籃處，另一桌則擺放在室外，每當全族集體行動一戶戶飲宴時，男女祭司與族中耆老直接進入家屋內桌次，尤其是陳、高兩位男祭司更是坐在廳內兩邊主位處，女祭司 shinshii 先生媽們的地位次之，耆老再次之，三者階序由空間來強化；年輕族人通常不得進入屋內，而坐於屋外桌次，此時由住屋空間的內與外，區分兩個階序高低的群體。

飲宴之後緊接著進行儀式的歌謠演唱，歌謠的領唱與答唱，由空間與階序延伸開來，例如由男祭司引領族人歌唱並由他人接續答唱，*tuktuk/tantaun miqilha* 儀式中展現的是高階序領唱而低階序答唱的現象。*tuktuk/ltantaun miqilha* 首先歌唱的是告誡年輕族人的 *tihin 曲。8 月 1 日在毛、袁、石姓祭司家中的飲宴，就在這樣勸諫期許的氛圍之下結束，而從 8 月 2 日起在歌唱完 tihin 之後，需再添一曲 *busangsang。

（魏心怡撰）參考資料：143, 306, 348

突肉

黃叔璥 *《臺海使槎錄》中，南路鳳山各社平埔族原住民（俱在今屏東縣境內），包括上淡水（今萬丹鄉）、下澹水（今萬丹鄉）、阿猴（今屏東市）、搭樓（今里港鄉）、茄藤（今佳冬鄉）、放縤（今林邊鄉）、武洛（今里港鄉）、力力（今新園鄉）等社，對於 *弓琴的稱呼【參見嘴琴】。（呂鈺秀撰）參考資料：6

U

uyas kmeki

賽德克族的祭典舞蹈歌，是族群最重要的一種歌舞類型。賽德克族的三個語群對於祭典舞蹈歌的名稱各有不同：*uyas kmeki* [Tkdaya]，*uyas lmeli* [Toda]，*uyas mgeli* [Truku]，其中，Tkdaya 這個最古老的語群所保留的名稱，應是歷史淵源最久的古詞。*uyas* 指的是「歌曲」，而 *kmeki* 則是「跳舞」之意。

uyas kmeki 祭典舞蹈歌是賽德克族傳統祭儀的核心，在獵首、小米收穫、結婚或是打獵歸來等各種歡樂的慶典場合中，族人以綿延不絕的歌舞，對祖靈獻上赤誠的虔敬之心。*uyas kmeki* 並非指特定的某一首歌曲，而是賽德克族祭典歌舞的泛稱，由一連串曲調前後銜接而成，並即興配上歌詞與舞步。目前在賽德克族中仍被傳唱著的曲調，包括 *smbaruh* 還工、*Labe Nomin* 拉貝諾敏、*oyos na oyos* 分享獵物、*yonodoni ta* 大家一起來、*siyo siyo* 你能，我能，以及 *ima ki sorin* 喜歡誰、*ekaibe* 一起來跳舞、*ohnay* 喜歡等。

傳統祭典進行時，領唱者會即興帶領著歌唱與舞蹈動作，其餘族人則緊接模仿，其結果形

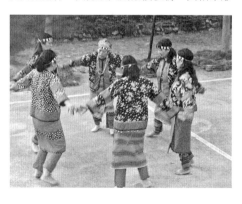

成了音樂學術上所謂的「疊瓦式」（overlapping）複音歌唱。*uyas kmeki* 通常以如下模式進行：首先，由一位領唱者即興帶領著歌唱與舞蹈動作，稱為 *mpgela* 領唱；其餘的人則在一定的間距後緊接著模仿領唱者所唱的歌詞、旋律與舞步，稱為 *pslutuc* 接唱，如此一前一後地交疊著，目的是為了讓音樂不要中斷（*pslutuc*）。於是，同樣的旋律前仆後繼、綿延不絕，形成兩聲部、三聲部、甚至四聲部的疊瓦式複音歌唱。除了上述的疊瓦式唱法，在歌舞進行中，時常還會聽到另一組歌者反覆吟唱著一個特定的低音音型，有如西方的「頑固低音」（ostinato bass）一般，以此來支撐或回應高音聲部的模仿接唱，其目的同樣也是為了讓音樂不中斷，有「加把勁」的意思，族人稱之為 *pslutuc psbiyax* 加強接唱。（曾毓芬撰）參考資料：113, 342

Uyongu Yatauyungana （高一生）

（1908.7.5 嘉義阿里山鄉樂野村－1954.4.17 ？臺北）

鄒人，Yatauyungana 為姓，Uyongu 為名，漢名高一生，日文名矢多一生。出生於阿里山特富野部落系統的 Lalauya 小社，父親 Avai 在當地警察駐在所擔任巡查捕，在家排行第三，上有兩位哥哥。1916-1921 年就讀於達邦蕃童教育所，1922 年轉至嘉義的尋常高等小學校，1924-1930 年就讀臺灣總督府臺南師範學校【參見●臺南大學】，並畢業於該校，是族群中最早接受完整而嚴謹師範教育者。畢業後回阿里山達邦教育所任教，投身族人教育、衛生、農事、經濟等改善工作。1943 年並曾協助 *黑澤隆朝進行 *鄒族音樂的採集與研究。二次大戰後曾任臺南吳鳳鄉（今阿里山鄉）第一任鄉長，積極規劃全鄉建設，並提高山族自治構想。後因涉二二八事件及倡

導原住民自治，於 1952 年 9 月被捕，1954 年
以「匪諜叛亂」罪名槍決。

　　就學期間開始接觸西式現代音樂教育，其創
作歌曲流露出關懷家鄉與族群之情。創作風格
有日本韻味、原住民傳統音樂元素，亦反映其
時西式音樂教育之影響，充分體現日治時期本
土音樂創作之時代性。其歌詞少部分以日語創
作，餘皆以鄒語吟唱。自創詞曲作品，包括
〈春之佐保姬（春のさほ姬）〉、〈杜鵑山（つ
っぢの山）〉、〈打獵歌（鹿狩り）〉、〈登山列
車〉、〈*Bosifou ne Patungkuonu*（登玉山歌）〉、
〈移民之歌〉等，收錄於《春之佐保姬——高
一生紀念專輯》（1994）。

　　鄒族歌謠以祭歌為主，可表達心聲的傳統歌
曲較少，Uyongu 開此族近代歌曲譜寫方式先
河，創作許多固定曲調和歌詞作品，使鄒族歌
謠表達方式產生革命性變化，部落族人開始有
自己的現代歌謠可唱，充實了近現代阿里山鄒
族歌謠內涵與深度。且由傳統觀念和口碑中，
凸顯出 Uyongu 重要地方座標的意涵與象徵，
激發族人族群與地緣意識。（編輯室）參考資料：
28, 163, 296, 453

vaci

達悟小米祭杵小米、大船捕魚豐收歸航用力划槳，以及需眾人齊心用力時所呼喊的朗誦曲調稱呼。vaci 字義為「用力、使折斷」，可加上 mey- 前綴形成動詞形態，朗島部落也稱呼上山伐木用力時所呼喊的旋律為 vaci。但其他部落則稱山上伐木時所呼喊的曲調為 *kazosan。

小米祭時 meyvaci 杵小米，乃是祈求該年食物不短缺，整個部落整年物產豐盛。因此即使小米收穫量不多，還是必須進行 vaci，以豐收假象，讓天神歡心，為來年帶來豐收。vaci 曲調本身簡單，歌詞白話易懂，族人雖不把它視為歌曲，但其功能類似勞動號子。朗誦時配以動作，其講究拉身弧度，並認為此動作來自山羊相互角鬥。meyvaci 為男子獨有，動作可分解為九部分，分別為：1、mamaoz（雙手握杵置於腦後，身體直立／腳立正原地不動），2、komnam（雙手握杵置於腦後，身體直立／如踢正步般前進），3、ipeyliperis（雙手握杵置於腦後，側身模仿山羊鬥角時的昂首／腳一前一後），4、pasaden（打下杵，屈身／腳一前一後），5、vozen（雙手握杵置於腦後，屈身／腳仍一前一後，尚未開始移動），6、iso（雙手握杵置於腦後，屈身／腳步後退），7、pazomtaden（屈身／以右手拿杵，手臂下垂），8、pananeden（上下搖杵／腳一前一後原地不移動），9、cilolayin（前後搖杵／腳一前一後原地不移動）。整個隊形圍成一個圓圈，除一開始及結束時的動作 1 為全體一致；開始杵小米後，動作 8-9-1 通常約三至五人一組同時進行；而動作 2 至 7 則為單獨一人分別進行。為了因應杵小米活動的觀光化，原本單一圓型的隊

形，開始有了不同的變化，並加入進出場隊形，使其更加多變化。

杵小米 vaci 的音樂，基本分成三個部分，第一部分為開始時，最年長一人以 *anood 旋律曲調歌唱，歌詞內容為：

> 我們舉辦杵小米，希望年年都會舉辦，以取悅創造萬物的天神，讓我們一年比一年豐收，祈求上天給我們豐盛的食物

此時全體為動作 1；而後圍成一圈的每位參與者，一一進入動作 2，在腳步開始前進後，口中並各自歌唱著第二部分旋律，曲調為同一音高配合歌詞律動的朗誦形式，最後一個音並往上揚小三度；而後進入動作 3 至圓圈中央打小米；之後一直到動作 7，參加者回到原先位置，並進入動作 8；當同組約三至五人的團體均杵完小米回到圓圈位置，則此組最先杵小米者，會適時開始動作 9，同組人跟進，口中並一致吟誦著「e-e-e-e-hey-yam」。第一部分旋律只出現在開頭，第二部分旋律為每個人開始邁步前進時所單獨演唱，第三部分則由此組內人員一起歌唱。由於第三部分沒有歌詞，演唱者也較多，並配合杵的搖動，因而有著吟哦有致的宏亮聲響。

至於划船的 vaci 則配合歌詞節奏韻律，講求全船的人動作整齊一致，旋律並無一定音高，為朗誦形式。族人說只有在捕獲千條以上大魚，回航時才可唱此旋律曲調。小米祭杵小米以及大船捕魚豐收歸航二者，雖都被稱為 vaci，但二者旋律走向與節奏形態並不相同。

（呂鈺秀撰）參考資料：52、194、308、354、411、467-2、470-XII

venavan

卑南古語，意指除喪，現今多以 venakvak 來稱呼。而在整個除喪儀式進行中，所吟唱的歌謠，也稱為 venavan 解憂之歌。

卑南族在歲末迎新之際所舉行的年祭活動中，除了 *mangayaw 大獵祭之外，最為重要且特殊的儀式，就是此 venavan 除喪儀式。在 mangayaw 大獵祭期間的 venavan 有四階段：

表：*venavan* 歌謠演唱結構

項目/角色	*temateha* 引詞	*tematelaw* 起調	*pungatan* 應詞	*remiaraun* 和腔
演唱形式	獨唱	齊唱	獨唱	齊唱
旋律特質	曲調	曲調	曲調	持續式移動低音
歌詞內容	虛詞＋實詞	虛詞	虛詞＋實詞＋虛詞	虛詞
年齡階層	長老	青壯年組	長老	青壯年組

1. 狩獵夜晚除喪

在狩獵最後一夜，*pairairaw*（吟唱 *irairaw*）後，眾人從營火區移至喪家的草寮前，長老們開始吟唱 *venavan*，吟唱完後，長老們一一慰問喪家，接著由男子年齡階級中的青壯年階級 *vansalan* 開始唱數首輕快的傳統歌謠，並邀請喪家從草寮中走出來，一起加入歡樂的歌聲中。這是第一階段的除喪儀式。

2. *luwanan*（除喪）

狩獵結束前一天，部落婦女們在少年會所成員協助下，選擇從獵場回到部落的途中搭建 *luwanan* 迎獵門。狩獵歸來當日清晨，全部落的婦女們會穿上傳統服飾，準備凱旋歸來親人的傳統服及用鮮花編成的花冠，迎接男性族人。而喪家則只能頭戴草環，不能穿著鮮豔的傳統服飾。迎接儀式結束，由青壯年們繞著長老及喪家的隊伍，前進至 *luwanan*。

由長老們及喪家進入 *luwanan* 中，長老們坐一邊、喪家坐另一邊，而壯年及青年則在 *luwanan* 外圍站著。長老開始引領唱著 *venavan*，眾人和腔。在吟唱之中，一個家族一個家族的喪家婦女在親人陪同下前來訴哀，來到男性喪家身後，想起過世的親人難掩悲傷地哭泣。吟唱完第一次 *venavan* 後，由長老以竹杖先後挑起男性及女性喪家頭上草環，喪家親人趕緊為喪家換上鮮豔的花環，男性喪家由親人為他們穿戴上傳統服飾。這是第二階段的除喪儀式。

3. 至喪家除喪

回到 *palakuwan* 男子成年聚會所，長老們商議為喪家除喪的順序，除喪隊伍開始前進到喪家。到了喪家後，由青壯年隊伍沿著喪家周圍繞一圈，長老們及喪家進入內廳就坐，青壯年則散站在屋外。長老們開始引領唱 *venavan*，眾人和腔。吟唱完畢，由青年們唱起較輕快的傳統歌謠，結束後由喪家招待飲宴，飲宴完畢後，除喪隊伍繼續前進至下一家喪家。如此程序，將部落中在這一年內有族人過世的喪家除喪完畢。這是第三階段的除喪儀式。

4. *palakuwan* 前歌舞

所有喪家皆除喪完畢後，回到 *palakuwan* 之前進行歌舞。由長老們領唱 *temilatilaw，青壯年以圍成圈的形式配合歌謠跳舞。跳一段落時，由青壯年邀請喪家族人（男女皆有）加入歌舞的行列，舞者只舞不歌。藉由歌舞將喪家的哀愁掃除，族人始笑逐顏開地進入年節歡樂的氣氛，如此整個除喪儀式才算是完整地告一段落。

從 *venavan* 的演唱形式來看，主要區分四個演唱角色：*temateha* 引詞者、*tematelaw* 起調者、*pungatan* 應詞者及 *remiaraun* 和腔。相對應他們所屬的年齡階層及演唱形式，其關係見上表。

而 *venavan* 的歌詞，屬於典型的卑南族修辭手法，每一句都是成對的同義詞，使用簡練、深奧的古語，包含著多層次的隱喻，而且成對的詞句都是字字押韻，例如第一句 *man u-ya-yan, man tu-nga-yan*，前後都是押 *a-u-a-a*，歌詞結構嚴謹，配合旋律歌唱時，更顯現詩詞與節奏的韻律緊密結合。（賴靈恩撰）參考資料：21, 51, 91, 103

原住民篇

Wang
● 王宏恩
● 〈望母調〉
● Watan Tanga（林明福）
● 巫師祭
● 五弦琴

王宏恩

布農族流行歌手，族名 Biung Tak-Banuaz（參見四）。（編輯室）

〈望母調〉

臺南大內鄉頭社人傳說現在「夜祭」唱的 *牽曲調子〔參見〈七年饑荒〉〕。（林清財撰）

Watan Tanga（林明福）

（1930.7.1 桃園復興溪口部落）

泰雅族 *lmuhuw*〔參見 *qwas lmuhuw*〕史詩吟唱重要保存者。一生有三個正式的名字，除泰雅族名 Watan Tanga外，另有日本名：千山義男，以及漢名：林明福。年輕時曾與祖父 Hola Turay 長時間相處，因此常常聽到祖父經歷清、日、民國的故事。1951 年初，來自國外的宣教士孫雅各（James Ira Dickson, 1900-1967）進入了山區，Watan Tanga 林明福被選爲傳道人的培訓人員，成爲泰雅族人第一代傳道人，在當時艱苦的環境，從事教會工作四十年餘。退休以後，還常被教會邀請去講道分享。

另外，他開始從事傳遞泰雅族歷史文化，製作藤編、竹編各樣的器具，以及製作或彈奏 *口簧琴等文物。值得一提的是，他發表了泰雅族流傳的史詩吟唱，過去泰雅族人稱之 *lmuhuw* 的古謠。*lmuhuw* 吟唱的內容，述說著泰雅族人從發源地 Pinsbkan（瑞岩）遷徙的歷

史過程。內容包含了遷徙路徑、古訓、社會規範、禁忌……述說了遷徙過程的人、事、物、地理等資料，2012 年文化部（參見●）頒定列爲「無形文化遺產保存指定項目」，Watan Tanga 林明福爲指定保存者，也就是人稱的「人間國寶」。

他保存了來自祖先流傳的「史詩吟唱 *qwas lmuhuw*」。2019 年以前文化部原法定爲「說唱藝術類」項目，後來因其實際上不屬於「說唱藝術表演」，而是「述說歷史」的一種形式，因此文化部修訂法條之後，將其歸屬於增訂的「口述傳統」項目，登錄項目名稱改爲「*Lmuhuw na Msbtunux* 泰雅族大料崁群口述傳統」〔參見● 無形文化資產保存－音樂部分〕。*lmuhuw* 的流傳，可以說揭開封塵已久的泰雅族歷史，探討泰雅族遷徙的路徑與歷史人物及古訓的約定俗成（*gaga*），尋求泰雅族若干歷史意義。

（達少瓦旦撰）參考資料：72

巫師祭

北部阿美族祭儀活動〔參見 *mirecuk*〕。（編輯室）

五弦琴

布農族使用之五弦琴。據 1943 年 *黑澤隆朝的調查，曾在今南投信義鄉地利村見到實物一臺，稱 toro-toro（日語音譯）。五弦琴以長約 40 公分，寬約 12 公分的薄板，固定兩端，上繞以苧麻線或鋼線，並在木板下方放置一個共鳴箱。共鳴箱材質昔日利用匏瓜殼，黑澤隆朝時代則以鐵桶取代。

樂器定絃爲四聲音階 do、fa、sol、la、do，演奏時演奏者面對木板兩端固定演奏絃部分，左右手各持一根木棒彈奏二聲部旋律，爲娛樂性樂器，男女皆可演奏。（呂鈺秀撰）參考資料：123

夏國星

阿美族流行歌手〔參見 Onor〕。（編輯室）

小泉文夫（Koizumi Fumio）

（1927.3.29 日本東京府下荏原郡大井村－1983.
8.20 日本東京）

日本民族音樂學者，十七歲開始接受合唱與鋼琴訓練，1948 年進入東京大學文學部研究美學與音樂史，1951 年畢業後隨即進入同校之研究所，1956 年以〈日本伝統音楽研究にする方法論と基礎的諸問題〉（日本傳統音樂研究之有關方法論及基本問題）之碩士論文畢業，此論文後來以《日本伝統音楽の研究》（一）（1958）出版。李惠平在〈小泉文夫的臺灣音樂調查（1973）〉一文中曾說：「透過『四度框架』的組合所構築的四種基礎音階，加上以四度框架爲基礎的轉調原則，小泉的音階理論完美地詮釋了幾乎所有已知的日本音樂，因此在日本學界造成轟動。」（2022: 2）此爲「小泉理論」。

因其對印度音樂的興趣，1958 年小泉前往南印度 Madras 之 Karnataka 中央音樂院研究南印度音樂，後又轉往北印度音樂院研究北印度音樂。此後之二十五年間，小泉更不停地前往世界各國研究、錄音、蒐集各民族的音樂，其足跡遍及亞洲、太平洋、中東、非洲、拉丁美洲、北美印地安、蘇聯、東歐、北歐等六、七十國。研究範圍之廣，蒐集之多，幾乎無民族音樂學者可與他相比。他曾於 1973 年 7 月 16 日到 8 月 5 日之間來臺做田野調查，先後由 *呂炳川與 *駱維道陪同，到阿美族、排灣族、魯凱族、卑南族、達悟族、邵族、鄒族、賽德克

族、賽夏族、布農族等及一些漢族與客家的錄音，之後出版了兩張黑膠唱片。

1981 年由國王唱片（King Record）出版 50 張《民族音樂大集成》之唱片及解說，可說是小泉平生研究的結晶。其他編輯出版之書尚包含：《日本伝統音楽の研究》（一）（1958）、（二）（1962）、《アジア歴史事典》（亞洲歷史事典，1959）、《新義眞言声明集成 楽譜篇第一卷》、《わらべうた之研究》（兒童遊戲歌之研究，1969）、《世界の民族音楽探訪：インドからヨーロッパへ》（世界民族音樂之探訪：從印度到歐洲，東京：実業之日本社，1976）、《音楽の根源にあるもの》（音樂根源裡具有的東西，東京：青土社，1977）、Asian Music in an Asian Perspective（亞洲觀點之亞洲音樂，1977）、Musical Voice of Asia（亞洲的聲音，1978）、《エスキモーの歌：民族音楽紀行》（愛斯基摩之歌：民族音樂紀行，東京：青土社，1978）、《民族音楽研究ノート》（民族音樂研究筆記，1979）、Dance and Music in South Asian Drama（南亞戲劇中的舞蹈與音樂，1983）、《呼吸する民族音楽》（會呼吸的民族音樂，東京：青土社，1983）、《フィールドワーク：人はなぜ歌をうたうか》（田野調查：人爲何要唱歌？東京：冬樹社，1984）、《小泉文夫：民族音楽の世界》（東京：日本放送出版協，1985）等。

他曾在東京藝術大學、東京學藝大學、お茶の水大學、早稻田大學、島根大學、琉球大學、及美國 Wesleyan University 等校教學、二十餘年來在 NHK 等電臺講授世界各地音樂，對了解世界的民族音樂具有貢獻，但他個人的觀點與民族音樂研究的方法論，以「比較」作爲終極的目標，受二次大戰前的德語圈學者的影響，與今日「由內而外」的詮釋理論有很大的出入，他的著作也甚少刊登於國際學術刊物（李惠平 2022: 8），故其學術影響有限。

小泉於 1983 年 8 月 20 日因肝癌去世，享年五十六歲。曾受勳三等瑞寶章。其平生蒐集之資料及超過 600 件樂器均捐予東京藝術大學之「小泉文夫紀念資料室」，並曾於 1985 年 7 至

8月間舉行「小泉文夫與世界的民族音樂展」。1990 年更成立「小泉文夫民族音樂基金會」，頒發「小泉文夫音樂獎」。（駱維道撰）參考資料：16, 17, 18, 19, 20, 325, 459, 474

謝水能

排灣族 Vuculj 布曹爾群單管口笛 *pakulalu、鼻笛 lalingdjan 等〔參見 lalingedan〕傳統笛類樂器製作、演奏家〔參見 Gilegilau Pavalius〕。（編輯室）

西拉雅族音樂

Siraya 西拉雅族。日治時期伊能嘉矩曾將南部地區平埔族群分為西拉雅族本族、大武壠亞族及馬卡道亞族，後來學者研究發現與地方族群自我聲稱，都認為大武壠、馬卡道與西拉雅的語言、文化、信仰、習俗、傳說等還是有明顯差異，不應列為同一族屬。所以近年西拉雅族的社群屬，是臺南境內的原 Tocholoe 社（漢人稱新港社，Sinkan）、Toe'animick 社（蕭壠社，Sulangh）、Takapta 社（麻豆社，Mattau）、Baccloulangh 社（目加溜灣社或灣裡社）四大社及 Tavokan 社（漢人稱大目降社）、Doroko 社（漢人稱哆囉嘓社）兩小社。清代這些社民開始遷徙到高雄的內門、田寮、杉林、旗山等地，也有少部分人跟隨大武壠族人、馬卡道族人遷徙到花蓮、臺東地區。

西拉雅族的音樂紀錄可分為文字紀錄與有聲紀錄兩種。

一、文字紀錄

1602 年明朝陳第來臺，於今安平停留約二十天，寫有一篇〈東番記〉，文中記錄「時燕會，則置大罍團坐，各酌以竹筒，不設肴，樂起跳舞，口亦烏烏若歌曲……娶則視女子可室者，遣人遺瑪瑙珠雙，女子不受則已，受，夜造其家，不呼門，彈口琴挑之。口琴薄鐵所製，齧而鼓之，錚錚有聲。」這應該是最早記載西拉雅人音樂的漢文文獻，後來荷蘭東印度公司牧師、員工寫到有關西拉雅族音樂的部分，大抵上也如同陳第的記錄一樣粗略。直到 1722 年清朝首任巡臺御史黃叔璥的 *《臺海使

槎錄》一書，記錄了全臺平埔族群原住民的〈番歌〉〔參見牽曲〕，才出現各社完整的漢擬音譯「番歌詞」及歌詞意涵對照的音樂資料，可一窺當時原住民音樂歌謠的情形，書中收錄的〈番歌〉屬於西拉雅族的是〈新港社別婦歌〉、〈蕭壠社種稻歌〉、〈灣里社誡婦歌〉、〈麻豆社思春歌〉以及〈哆囉嘓社麻達遞送公文歌〉。2010 年起西拉雅語復育有成，語言學者施朝凱、李淑芬等人已將這幾首歌謠校正重建，以羅馬拼音的西拉雅語重現。

1931 年日籍學者移川子之藏在《南方土俗》發表了〈頭社熟番の歌謠〉，記載了西拉雅族頭社部落毛來枝女士保存的《牽曲手抄本》，但是這份手抄本只記錄了部分頭社 *牽曲歌詞部分。

二、有聲紀錄

1935 年日籍學者 *淺井惠倫來到臺南大內的頭社部落採集語言與歌謠，採錄了西拉雅族第一批的音樂聲音資料，這批聲音檔大都是名為「Ta-ai」的祭儀歌謠，也就是夜祭時所唱的牽曲，包括頭社潘天生（應是嗚頭人）帶領婦女合唱以及毛來枝、楊新枝合唱的〈loe-mi-ta-sa 囉米搭撒〉、〈tha-bo-lo 搭母勒〉、〈ka-la-wa-he 加拉活分〉等四首，據林清財研究，這幾首歌的源頭都來自高雄大武壠社群的荖濃，傳到臺南後已經有所變化，跟荖濃原歌謠內容及風格都已不同。同時淺井惠倫在頭社也採集到羅清頃（應為羅清順）、楊新枝以閩南語合唱的「山歌」，當地人稱為「山尾曲」，是可以隨興填詞的一首歌謠，至今部落者老還會吟唱。

1939 年淺井惠倫在新化知母義採集到兩首以西拉雅語吟唱的歌謠，演唱者是左鎮崗仔林的鄂朝來，這兩首歌歌謠分別是〈身體歌〉及〈四方歌〉。第一首〈身體歌〉初步推斷是教孩子認識身體部位的歌謠，而〈四方歌〉也跟祭儀相關，是邀請四方神靈到來的祭歌。

1980 年代興起平埔研究浪潮，林清財除了在此採集到上述的牽曲外，也採集到當代西拉雅族頭社、吉貝耍、番仔田部落祭儀中仍在吟唱的祭歌，分別有頭社的〈開大向之歌〉；吉貝耍的〈開向缸水之歌〉、〈尪姨扶乩之歌〉、

〈開向甕之歌〉及〈卜米卦之歌〉。這幾首演唱的祭歌，大都是閩南語裡夾雜著西拉雅語的歌詞，不復以全西拉雅語來吟唱。吉貝耍的〈發青之歌〉（神職人員吟唱祭歌以澤蘭攪動碗中水，將這保平安植物賦予神力的儀式）也是類似情形。

1990 年代，吳榮順（參見●）與民間文學學者顏美娟合作，展開南部及東部平埔族群的音樂採集，之後與●風潮唱片〔參見風潮音樂〕合作出版了兩片西拉雅族牽曲 CD，分別記錄了頭社與吉貝耍的牽曲歌謠；顏美娟則與吉貝耍當地牽曲老師段麗柳透過訪談耆老，重新拼湊早期吉貝耍老人吟唱的所謂「牽曲」歌謠，因為與吉貝耍當時夜祭中使用，原學自頭社的牽曲不同調、不同詞，所以當地稱重新拼湊出的歌謠為「舊調」或「老調」，以跟頭社的「新調」、「下頭調」區隔。吳榮順與●風潮唱片所收錄的西拉雅音樂除了與祭儀相關歌謠外，還有一首是由高雄內門三平村西拉雅族人卯天富所唱的〈kankiole 芹菜歌〉，同樣是一首交雜西拉雅語及閩南語的歌謠。

2019 年段洪坤輔導高雄內門的木柵部落從事文化復振計畫，與當地夥伴也採集到片段不全的西拉雅歌謠，分別是以西拉雅語吟唱的祭祀歌〈Na-ka-i-ya-e〉以及以閩南語吟唱的〈飲酒歌〉。

綜觀之，西拉雅族因是全臺灣原住民族最早接觸到外來殖民統治的民族，歷經四百年不同政權的語言文化同化政策，音樂已不復完整，可以「殘破」來形容，目前還能留下上述歌謠實屬不易，而所留下音樂以祭儀歌謠居多，曲調風格多低沉、滄桑、悲悽，非祭儀歌謠則大都混雜閩南語或全以閩南語吟唱，曲調則較為輕快。（段洪坤撰）參考資料：2, 6, 198, 199, 227

心心唱片

1960 年代由原 *鈴鈴唱片公司經理，臺東市王炳源所成立之唱片公司。經營臺灣山地民謠音樂至 1974 年停止營業。其中阿美族文化研究者及音樂創作者 *Lifok Dongi' 黃貴潮，曾為心心唱片之文藝部經理，進行唱片的作詞、作曲及編曲工作〔參見鈴鈴唱片〕。（黃貴潮撰）

許東順

排灣族傳統歌謠保存及推動者〔參見 Geme-cai〕。（編輯室）

許坤仲

北排灣族 Raval 拉瓦爾群口笛 *paringed* 樂器製作及演奏者〔參見 Pairang Pavavaljun〕。（編輯室）

原住民篇

yameizu
● 雅美族音樂
● 咬根任
● 亞特蘭大奧運會事件
● 飲酒歡樂歌

雅美族音樂

「雅美」是「我們」的意思，乃他族稱呼居住在蘭嶼的南島語系族人，1897 年日籍學者鳥居龍藏至此族調查，賦予此族「雅美」一名，二次大戰後一直沿用，而族人則自稱「達悟」（「人」的意思）。有關雅美族音樂參見達悟族音樂。（呂鈺秀撰）

咬根任

薩鼓宜的另一種稱呼〔參見薩鼓宜、薩鼓宜〕。（編輯室）

亞特蘭大奧運會事件

1996 年亞特蘭大奧運會宣傳廣告配樂，採用一段阿美族人郭英男夫婦的歌聲，因而引發的國際侵權訴訟案。

1978 年 8 月，由許常惠（參見一）率領的「民族音樂調查隊」〔參見民歌採集運動〕至臺東市，採錄了 *馬蘭阿美人 *Difang Tuwana 郭英男、Hongay Nigiwit 郭秀珠夫婦的歌聲，10 月許常惠並請郭氏夫婦至臺北錄音。1988 年法國巴黎世界文化館（Maison des cultures du monde）舉辦「太平洋地區原住民舞蹈音樂節」（Festival Pacifique），行政院文化建設委員會（參見一）委託許常惠組織「*中華民國山地傳統音樂舞蹈訪歐團」前往，郭英男夫婦爲其中成員。除演出實況，世界文化館亦商請許常惠提供品質較佳錄音，一併收錄於 1989 年出版的《Polyphonies vocales des aborigènes de Taïwan》（臺灣原住民複音聲樂）CD 中。

1993 年 4 月，德國瑪寶（Mambo）音樂公司受維京唱片（Virgin）公司委託爲 Enigma 樂團製作《The Cross of Changes》（徘徊不定）專輯，與世界文化館簽訂合約取得使用《Polyphonies vocales des aborigènes de Taïwan》唱片授權。Enigma 樂團將該唱片第一首，即 1978 年 10 月由郭英男夫婦演唱阿美族傳統歌曲 sakatusa ku'edaway a radiw（第二首長歌）〔參見 ku'-edaway a radiw〕錄音，以剪裁混音方式編入專輯內單曲〈Return to Innocence〉（返璞歸眞）中。該專輯在歐美十分暢銷，1996 年美國亞特蘭大夏季奧運會並採用〈Return to Innocence〉單曲爲奧運宣傳短片配樂。由於宣傳片及《The Cross of Changes》唱片上均未註明該音樂片段之演唱者，郭氏夫婦乃委託魔岩唱片（參見四）請律師代爲爭取相關權益。然郭英男夫婦年事已高，事件涉及層面又廣而複雜，同時被告 EMI 也由原先的高姿態轉變爲展現誠意，因此郭氏夫婦於 1999 年 7 月同意和解，結束長達三年的國際官司，至於雙方和解的確實內容則未曾公開。

此事件在臺灣社會引起廣泛注意，使得民族音樂學研究、智慧財產權、原住民傳統文化、原住民身分認同、民族尊嚴等議題，受到民衆——特別是原住民自身——的廣泛討論。此外此曲更造成原住民音樂的熱潮，不論是以傳統歌舞爲訴求的表演團體；搭配中、西式或電子樂器重新詮釋的傳統歌謠；新創作音樂；或是原住民身分歌手投入流行音樂界等，都受此事件影響因而蓬勃發展。（孫俊彥撰）參考資料：336, 287, 438

飲酒歡樂歌

阿美族古謠，盛傳於南部阿美族地區。常見的其他曲名，另有〈老人飲酒歌〉、〈老人相聚歌〉、〈除草歌〉、〈豐年祭歌〉等，臺東 *馬蘭地區阿美族人則稱此曲爲 sakatusa ku'edaway a radiw〔參見 ku'edaway a radiw〕。

〈飲酒歡樂歌〉一曲因 1996 年亞特蘭大奧運會宣傳廣告配樂所導致的著作權問題而著名，而後 1998 年魔岩唱片（參見四）爲 *Difang Tuwana 郭英男夫婦發行雷射唱片時，以〈飲酒歡樂歌〉作爲這首曲子的標題。由於奧運事

(a) 1943 年 Paylang 唱（黑澤隆朝錄音）
(b) 1943 年？（黑澤隆朝錄音）
(c) 1943 年？（黑澤隆朝錄音）
(d) 1943 年？（黑澤隆朝錄音）

(e) 1967 年 林旺盛唱（呂炳川錄音）
(f) 1967 年 Kanas 唱（呂炳川錄音）
(g) 1971 年 陽登輝唱（姬野翠錄音）
(h) 現今習慣唱法

件的影響，今天的馬蘭阿美人也稱這首歌為
〈奧運歌〉，有時並尊之為「阿美族的國歌」，
同時「*奧運歌」一語也逐漸變成「長歌」的
同義詞。它也常被視為原住民音樂的代表，在
原住民歌舞表演當中作為表演曲目【參見亞特
蘭大奧運會事件】。

此曲留下大量的錄音，並且涵蓋各個時代，
可見其在阿美族部落普遍流行及受重視的程
度。已知最早的調查與錄音記錄，出自 1943
年的「*臺灣民族音樂調查團」，由馬蘭人
Paylang 兄弟二人的演唱錄音。1967 年 6 月李
哲洋（參見●）與*劉五男、同年 8 月*呂炳
川、1970 年*駱維道、1971 年姬野翠、1973
年*小泉文夫及 1978 年許常惠（參見●），也
都在馬蘭地區採錄過這首歌曲。這些早期錄音
顯示，以前馬蘭人演唱這首歌曲時，開頭樂句
的旋律唱法比較多變化（見譜例）。不過後來
的唱法越來越趨於固定而一致，形成現在大家
普遍認識的演唱句。（孫俊彥撰）參考資料：229,
280, 426, 431, 433, 435, 460-1, 465

一條慎三郎
（Ichijô Shinzaburô）

（1873 日本長野—1945.5.20 臺北）
音樂教育家。本姓宮島，因義兄一條成美過世

時無子嗣，遂過繼一條家，1915 年起改姓一
條。少習箏、笙，十六歲入東京音樂學校本
科，三年級因故退學。後自學通過文部省音樂
教員檢定試驗，先後在廣島師範、廣島陸軍地
方幼年學校、長野師範、長野中學、新潟柏崎
高女等校擔任音樂教員。1905 年前往東京，在
日本音樂學校、立教中學任教，課餘活躍於早
稻田文藝協會、三越音樂部、本鄉座、真砂座
音樂部等，熱中舞臺演出與創作。1909 年轉任
山形師範學校教諭，1911 年渡臺。

1911 年 11 月就任臺灣總督府國語學校音樂
科助教授，後隨國語學校之改制，歷任臺北師
範學校、臺北第一師範學校【參見●臺北市立
教育大學】之教諭、囑託，並兼臺灣總督府臺
北高等學校（1922
年設立，1945 年改
名為臺灣省立臺北
高級中學，1949 年
奉令停辦。1952 年
最後一屆學生畢業
後，學校正式結
束。其校舍於 1946
年即與省立師範學
院【參見●臺灣師
範大學】共用，為

臺師大和平東路校址）、臺北州立臺北第一高等女學校（今北一女）、臺北第二中學校（今臺北市立成功高級中學）及臺北放送協會囑託。

在臺三十五年，建樹良多。教育方面，他長期任教師範學校，培育眾多小、公學校音樂教師，並深受官方倚重，多次被任命為小、公學校唱歌科教員檢定委員會臨時委員、音樂講習會講師，深入參與唱歌教科書之制定，對臺灣音樂教育之鞏固深具影響力。在社會活動方面，來臺初期，常獲邀登臺，演出大提琴、鋼琴，或以低音歌手身分出場，活躍於音樂會場；中期以後退出舞臺，專心指導學生，且不時受託，為官方歌曲作譜或擔任評審，望重樂壇。1920 年，他與館野弘六共設高砂歌劇協會，結合天勝魔術團的經營人才，推出西口紫溟的劇本《吳鳳與生蕃》，創下臺灣歌劇創作、演出之先例。1925 年奉臺灣教育會【參見台灣省教育會】之命，前往東臺灣採集原住民歌謠，作品集結成《阿美族蕃謠歌曲》與《排灣·布農·泰雅族蕃謠歌曲》二書，共蒐錄阿美族歌曲 14 首，排灣族歌曲 13 首、布農族歌曲 2 首、泰雅族歌曲 1 首，總計 30 首歌謠，由臺灣教育會出版，為日治時期重要的原住民音樂文獻。1934 年集合西樂演奏家成立臺灣音樂聯盟，1935 年催生臺北音樂協會，促進臺日音樂人才交流，為日治時期臺灣樂壇最具聲望的領袖。（孫芝君撰）參考資料：147, 160

重要作品

日本時期：〈信濃之宮〉、〈譽之扇〉、〈雨林姬〉、〈家康與道灌〉、〈しんしようか〉（山田源一郎共著）、〈配所之月〉等。

臺灣時期：歌劇有《吳鳳與生蕃》（西口紫溟劇本）、《首祭之夜》（西口紫溟劇本）、《如意輪堂》（坂本權三劇本）、《牧羊的少女》（一條慎三郎劇本）。儀式節日歌曲有：〈始政記念日〉、〈勅語奉答〉。市（州）歌有：〈臺北市歌〉、〈基隆市歌〉、〈嘉義市歌〉、〈屏東市制記念歌〉、〈臺北州歌〉。民謠風歌曲有：〈我們的臺北〉、〈防火之歌〉、〈蕃界勤務之歌〉、〈蕃界警備壯夫之歌〉等；時局歌曲有：〈臺灣防衛之歌〉、〈旗為日之丸〉、〈守住南方的生命線〉、〈皇軍慰問感謝歌〉等；其他包括：〈六氏先生〉、〈鵝鑾鼻〉、〈蕃山之朝〉等，及奉祝歌、奉迎歌、小公學校校歌、街庄歌、青年團歌多首。另外，編集《新編小學校公學校唱歌教材集》與公學校唱歌教材，採集《阿美族蕃謠歌曲》、《排灣·布農·泰雅族蕃謠歌曲》二冊，及發表通識性音樂論述多篇。

勇士舞

達悟族朗島部落男性舞蹈，達悟語稱 *ganam jiraraley*，指朗島的舞蹈，是蘭嶼島上朗島部落達悟村民所創之男子團體舞蹈，勇士舞名稱則是漢人賦予。舞蹈是由達悟族男子，配戴傳統佩刀，邊歌邊舞，特色則是腳步重踏所帶來的力度感。此舞蹈在當地也於 *meyvazey* 落成慶禮或結婚喜慶時表演。今日所見勇士舞，起於 1979 年，蘭嶼鄉公所接受當年政府國慶籌備會民間遊藝組所託，請朗島部落舞者們在慶典時遊行表演，此為現今所見形式勇士舞第一次來臺公演。舞步與隊形的構想，是當年舞者們集體創作的成果。動作來源多取材達悟人海洋生活面向。舞步呈現 24 段不同變化，從第一代舞者開始，皆由黃那加擔任領唱者，其除了提示歌詞，也負責舞步變換，是整個舞蹈的靈魂人物。

勇士舞的歌唱旋律採用 1957 年香港新華電影公司出版的國語電影《阿里山之鶯》中插曲〈站在高崗上〉片段（見譜），配上達悟語歌詞，並重複 24 次所構成。歌詞編創者為謝加輝，創詞手法是達悟傳統音樂中的 *anood* 形式。歌詞字義描述朗島部落節慶時，外人在好奇心驅使下，想湧進部落觀賞表演，卻被阻攔；但盛情難卻，朗島部落只好讓外人進入觀賞，因而表演者期許表演能像彩虹般發出燦爛的光彩，為部落長者帶來榮耀，並凝聚部落共同的力量。

舞蹈部分有繁複的隊形和舞步變化。兩種基本隊形形態為橫列隊形與不封口的圓形隊形；其中橫列隊形又可分為 *tipapapat* 四人交叉牽手呈一列組合、*masyasey* 四人分站，不牽手為一列、*teyrarena* 四人兩兩交叉牽手為一列

譜：勇士舞舞蹈所應用的〈站在高崗上〉旋律片段。

maliwodwod 圓形隊形則為每人交叉牽手之圓形，及 *makakaley* 兩兩交叉牽手而呈圓形隊伍。此五種隊形利用歌唱旋律樂句進行變換。

舞步方面則分踏步、跳步、踏跳步、跑跳步及花式單腳跳步五種，每一段旋律，是由一至五個不等的舞步組合作不同次數的反覆，加上每個樂句結尾的過渡舞步，形成一個完整舞步結構。勇士舞的節奏表現於重踏的舞步。節奏組合有兩種：「四拍一組」及「非四拍一組」。「四拍一組」分為 ♩♩♩♩ 與 ♫♫♩♩ 兩種；「非四拍一組」則是不等拍數的進行。

勇士舞是外來文化滲入達悟文化後的產物。在音樂與舞蹈中，融合了達悟文化的傳統與創新手法；若從民族性格來看，可見達悟文化從傳統沒有男性舞蹈，演變至今日擁有以勇士舞為其族群文化特色之舞蹈，其過程與傳統達悟男性，長年受外來族群和音樂影響之轉化，息息相關。（郭俞君撰）參考資料：292, 323, 341, 450

原舞者

1990 年草創於高雄，原名「原舞群」。1991 年於高雄縣正式登記為業餘團體，更名為「原舞者」。2001 年 8 月，「原舞者」改名為「原舞者文化基金會」，也正式成為職業性質的歌舞表演團體。該團初始是由一群長期離開原住民部落的原住民青年所組成，藉由部落長老、學者與專業人士的協助，透過田野調查的方式，實際參與學習原住民歌舞藝術，並將其成果進行演出與推廣。之後的經營則舉辦各種原住民學生與兒童文化或樂舞研習營，推廣原住民樂舞文化。除在國內巡迴，亦曾赴歐、亞、美洲與南太平洋諸國，並在總統就職典禮上演出

（2008, 2016）。曾獲吳三連獎（參見●）藝術類獎項（1992），並連續多年獲選行政院文化建設委員會（參見●）傑出演藝團隊。

歷年發表的演出作品，是以「年度製作」的方式，每次製作擇定一個族群、區域或是主題，作為該次製作的主題，而不同場的製作則累積下豐富的「多族群」內容。表現形式則以劇場方式，將該主題編排為一個完整的歌、舞劇碼。「原舞者」為第一個將原住民祭儀樂舞以舞臺化方式呈現，在 1990 年代具有其時空環境的意義。

其主要製作包括：1992 年卑南族傳統歌謠及 *BaLiwakes 陸森寶遺作《懷念年祭》、1994 年賽夏族矮靈祭典【參見 *paSta'ay*】之《矮人的叮嚀》、1996 年排灣族古樓樂舞《VUVU 之歌》、1997 年阿美族太巴塱樂舞《牽 INA 的手》、2000 年布農族傳統祭儀歌謠《誰在山上放槍》、2003 年南鄒沙阿魯阿族群（今拉阿魯哇族）樂舞《迷霧中的貝神》、2004 年的阿美族港口部落樂舞《海的記憶》、2005《祖靈歸處——布農族、排灣族傳統樂舞巡迴演出》、2006《拾舞——原舞・十五》紀念原舞者成立十五週年、2007 紀念阿里山鄒族 *Uyongu Yatauyungana 高一生的《杜鵑山的回憶》、2008《風起雲湧・七腳川事件百週年紀念演出》與太巴塱阿美族神話故事的《大海嘯》、2009《尋回・失落的印記——太魯閣族樂舞》、2010 紀念 BaLiwakes 陸森寶百年冥誕的《芒果樹下的回憶》、2012《風起雲湧～七腳川事件紀念演出》、2013《Pu'ing・找路》、2016《Maataw・浮島》。（黃姿盈撰，編輯室增修）參考資料：80, 230, 296, 307, 428, 445, 462

原住民族傳統智慧創作保護專用權

原住民族傳統智慧創作保護條例（簡稱「傳智條例」）係於 2007 年經立法院三讀通過，並於 12 月 26 日經總統公告生效，其立法意旨為「保護原住民族之傳統智慧創作」與「促進原住民族文化發展」兩項目的，為「原住民族基本法」於 2005 年設立後，最具代表性及實施可能性之法案。歷經多年的討論及子法草案研擬，又輔以 2011-2013 年試辦計畫之推動經驗，「原住民族傳統智慧創作保護實施辦法」終於在 2015 年 1 月 8 日公告，同年 3 月 1 日施行。

「傳智條例」所欲建立的「原住民族傳統智慧創作專用權」（Taiwan Indigenous Traditional Intellectual Creation, TITIC）制度，乃藉用著作權法的概念，不同於自然人或法人之著作權利歸屬，是第一部以「集體權」作為權利歸屬的法令，係以原住民族自治為核心，以原住民族「族群」或「部落內部」共識為基礎，使原住民族得以就傳統的宗教祭儀、音樂、舞蹈、歌曲、雕塑、編織、圖案、服飾、民俗技藝或其他文化成果等十類之文化表達，取得智慧創作人格權與財產權。

於此，原先在原住民族群內或部落內部所流傳的音樂、古調、祭歌、民謠等，屬於集體共同創作的成果，或者創作年代、創作者已不可考，皆可透過部落或族群內部集體的共識決，進行傳統智慧創作專用權之登錄申請，且一經公告核發，便是一次性、永久性，直到該申請單位（部落或族群）消滅，該項權利仍歸於原住民族全體。因此，未來若再度發生如 1996 年亞特蘭大奧運的「郭英男事件」時【參見亞特蘭大奧運會事件、Difang Tuwara】，大馬蘭部落【參見馬蘭】便可依本條例主張集體權利，由部落及代表人共同出面爭取侵權。（白皇湧撰）參考文獻：422, 423

原住民歌舞表演

原住民歌舞表演的發展與演變，與臺灣政治、文化和社會的發展息息相關。1922 年，《臺灣日日新報》報導了日月潭八景之一的「蕃社杵聲」，即為日月潭水社邵族的音樂表演【參見邵族音樂】。從早期的報導顯示出，原住民歌舞表演的歷史約有百年。

以歷史進程來看，1980 年代前的原住民傳統文化，在政治打壓與社會漠視之下，傳統音樂與祭儀快速崩解消失。此時期原住民表演多附屬於觀光事業體之下，歌舞內涵以多族群的精華展現為主，不強調單一族群的特色，而傾向於提供一種整體的山地風情，作為觀光行程中的一項文化消費與體驗。其中，「烏來山地文化村」、「阿美文化村」等文化村，即為此時期具代表性的原住民歌舞表演據點，而南投「山地九族文化村水沙連花園」與屏東「臺灣原住民文化園區」則為此展演類型之集大成者。

1990 年代之後，屬於地方性、部落性的原住民歌舞團體開始蓬勃發展。由於不再隸屬於特定事業體與機構，因此在表演內容上，呈現出多元化的發展。1990 年代之後的原住民歌舞表演，在歌舞內涵上主要可分為兩類，1990 年代的原住民歌舞表演，多以「原住民」整體作為號召，表現出多族群、泛原住民化的歌舞內容；而 2000 年代之後，則多以單一族群作為標榜，並著重於呈現該族之歌舞特色。

無論是前者或後者，這些由部落間或部落外的族人，自發而成的原住民歌舞團體，其最大的共通點，是對於傳統原住民文化藝術之美，具有強烈的保存與傳承使命，而不以商業利益作為優先考量。其中，「高山舞集」【參見 Akawyan Pakawyan（林清美）】（1991）、「*原舞者」（1991）、「臺灣原住民原緣文化藝術團」（1994）、「*杵音文化藝術團」（1997）、「布農原聲文化藝術團」（1999）、「巴奈家族文化藝術團」（2000）等，均屬此類團體。

原住民歌舞表演所呈現的音樂風格，可分為「傳統式」與「現代式」兩類：「傳統式」風格意指該音樂是為傳統的原住民歌舞音樂，不加入新式素材及元素，表現手法則是經由傳統的歌舞、唱奏方式來演出；在聲響效果上的特性，主要是以人聲為主的旋律線條、單聲部或

多聲部的旋律進行、有時配合簡單節奏的拍手以及踏步等肢體律動，鮮少使用樂器、現成音樂作為伴奏等。「創新式」風格則是該音樂雖在曲、詞等方面，具有原住民傳統音樂的全部或部分元素，但另加入新的編曲或唱奏方式；其音樂類型多使用近現代創作歌曲，表現手法與聲響效果上，則多使用新的配器、編曲、唱奏、不同的詮釋方式等，使之成為聽覺風格上，具有不同聲響效果的音樂內容。

在展演形式方面，則可劃分為「單曲」、「組曲」與「套曲」。「單曲」的形式，主要指的是在整場節目中，以單首歌曲、樂舞的方式呈現，每一首歌舞的內容不具有前後相關的主題性，也不加以作主題式的概念呈現，主要是以表現單首歌舞樂曲的特色為主。「組曲」則是由兩個或兩個以上的單曲銜接，每一個組曲中的單曲，均具有編排上的連貫性與意義，在概念上這些單曲的銜接被視為是一個完整的組曲。組曲的安排，可單獨以一個組曲出現於一個節目演出中，也可由數個組曲串接，形成一個節目。「套曲」則是藉由故事主題性的順序鋪陳、演出方式，將不同的歌、舞等內容，以具有前後連貫性的手法，編排於該故事主題之下，形成一具有劇場形式的整體演出；套曲內也可能包含有一個以上的組曲，互相銜接而形成〔另可參見原住民音樂舞臺展演〕。（黃姿盈撰）參考資料：26, 51, 80, 230, 296, 307

原住民合唱曲創作

一、1950 年代

二次戰後日人撤臺，臺灣省政府隨即於 1947 年在各縣市陸續成立九所培養小學師資的省立師範學校，其中花蓮、屏東、臺東三校，先後在各年級設立一班招收原住民學生專班，以培養山地地區原住民小學師資。省立花蓮師範學校〔參見●花蓮教育大學〕音樂教師張人模，積極蒐集在校原住民各族學生所哼唱的民謠，改編成合唱曲，歌詞有漢字填寫的該曲族語原詞發音如「那魯灣哦嗨呀」，以及李福珠新填的國語詞兩種，作為學校合唱團教材，也是原住民合唱曲創作之起始。之後張人模又增寫了

朗誦詞，並於 1951 年秋以 10 首阿美民謠為架構，完成一部臺灣最早期的合唱組曲《阿美大合唱》，同年演唱發表，盛況空前，不但轟動全校師生，也引起來校欣賞的校外人士注目，因此又加演一場。並由花蓮漢文書店及屏東天同出版社（參見●）以簡譜出版，一時風行全省各師範學校，第一、二版即發行 4,000 冊之多，前後更發行了三版。1952 年張人模再度以阿美 4 首、泰雅 3 首、布農 3 首等共 10 首原住民民謠，完成了另一部大型的原住民民謠合唱組曲《花蓮山地行──清唱劇》，其中歌詞還獲同年文藝創作獎新詩獎。並於 1959 年 5 月由四海出版社出版五線譜鋼琴伴奏譜《阿美大合唱 / 花蓮山地行：合訂本》。

二、1960 年代

臺灣合唱歌曲，以大陸故國、戰亂、抗戰為主題，軍中作家為主流，一方面因進入山區仍需辦理入山證，山地的文化藝術與平地少有交流，原住民音樂更是難得一聽。

三、1970 年代

全島受局勢影響，在反共抗俄教育政策下，創作的音樂都以鼓舞士氣的愛國歌曲為主，除了呂泉生（參見●）改編自日月潭邵族民謠的〈快樂的聚會〉外，原住民合唱曲甚少出現。

四、1980 年代

黃友棣（參見●）改編阿美族民謠 *〈馬蘭姑娘〉為混聲四部合唱，由何志浩（參見●）填詞。

五、1990 年代

在教育部既定的「發展與改進原住民教育第二期五年計畫及加強推展原住民音樂計畫」中，特別辦理「原住民地區國民中小學合唱團實施計畫」，成立了原住民地區國民中小學合唱團 40 多團，為其辦理合唱團師資培訓及研習，公開徵選原住民民謠合唱曲，辦理合唱團學生夏令營、教師指揮營等。另一方面受國際性熱潮的影響，臺灣本土文化也逐漸成形，鄉土歌謠抬頭，形成各族群本土性的凝聚，多元文化的融合，原住民合唱曲需求量大增，創作也進入空前的豐收期，此期創作的各族合唱曲

以無伴奏及鋼琴伴奏為主，另有管弦樂伴奏的合唱曲【參見原住民藝術音樂創作】。

（一）無伴奏及鋼琴伴奏合唱曲

1. 泰雅族：二部合唱曲：林道生《老實說，真的！》、《歡樂歌（1）》、《歡樂歌（2）》、《歡樂歌（3）》。三部合唱曲：郭芝苑（參見●）《出征歌》；林道生《你怎麼了？》；沈錦堂（參見●）《你從那裡來》；Yayut lsaw《奮起吧！泰雅子孫！》；余國雄《泰雅族歌謠》；張邦彥（參見●）《歡樂歌》。四部合唱曲：林道生《好朋友》、《泰雅的子孫們》。

2. 布農族：二部合唱曲：林道生《皮膚上有水蛭》、《去做陷阱》、《爸爸，去哪裡！》、《快過來，孩子》、《有一隻螞蟻》、《祈福》、《公雞啄啄》、《走了我們》、《針線》、《採藤》、《誰在山上發出槍聲》、《剛才做夢（1）》、《挖土除草》、《朝槍來》、《剛才做夢（2）》、《高興來集會》；王武榮《請大家清醒吧！》、《公雞鬥老鷹》、《爸爸和媽媽》、《穿胸當》；王叔銘《尋找狐狸洞》、《玩竹槍》、《愛人如己》、《採李子》、《祭槍歌》、《穿胸當》、《狩獵組曲》；常朝棟《回家吧！》。三部合唱曲：林道生《公雞啄啄》；余國雄《布農族豐年慶》。四部合唱曲：錢善華（參見●）《哈利路亞──布農篇》。

3. 鄒族：二部合唱曲：王叔銘《曹族小調》、《收穫歌》、《亡魂曲》；林道生《來吧！躍舞歌頌》。三部合唱曲：林道生《貓頭鷹》、《螢火蟲》。四部合唱曲：錢善華《青年頌》。

4. 排灣族：二部合唱曲：宋仙璋《慶歡樂》、《歡樂歌》；王叔銘《工作歌》、《朋友歌》；金信庸《童謠》、《豐年祭舞》、《頑皮歌》、《祈雨歌》、《排灣族豐年祭》、《捉迷藏》、《吃芋頭》、《大家一起來》；錢善華《跌跤了》；戴錦花《Ze nge ri ya ma pu lat》、《A i da ni 期許》、《Si sa lu sa lu a se nai》、《A I ya ui》、《Ua la i yuin 勇士歌》、《Vu kai》、《I lu uan》、《I ya i》、《Lu mi》、《U i sa ce gal 祝福歌》、《Zi yan na ra kac》、《La la in》、《Si zi ya zi yan 歡樂舞曲》；黃友棣《Si qa le va le va 歡樂舞曲》。三部合唱曲：錢善華《你是誰？》；戴錦花《Za nga li ya ma se nge seng 大家努力耕作》、《Se me re ser》、《Si pu sa u sa u a se nai 離別曲》、《Si ga lu ga lu》、《I yu i》、《Si pan cien cie za se nai》、《I za i nu uan ne sun》。四部合唱曲：戴錦花《Si a sa lu sa lu a se nai 排灣慶豐年》。

5. 魯凱族：二部合唱曲：宋仙璋《太陽出來照耀吧！》、《雨呀！盡量下吧！》、《歡樂聚會歌》、《聚會歌》；金信庸《魯凱出征歌》，林道生《我們的歌謠》。三部合唱曲：余國雄《魯凱情歌》。四部合唱曲：林道生《小鬼湖》。

6. 卑南族：二部合唱曲：王武榮《卑南山》；李志源《我們都是一家人》、《互助歌》、《嗨漾》、《思故鄉》；金信庸《完工歌》；南博仁《頌祭祖先歌》、《我們來跳舞》。三部合唱曲：林道生《一隻動物》；余國雄《卑南族之歌》。四部合唱曲：游昌發（參見●）《下山歌》。

7. 阿美族：二部合唱曲：王武榮《快樂的阿美族》、《圈套》、《頑童》、《娃娃舞曲》、《搖盪》、《歡迎歌》；王叔銘《阿美頌》、《搖籃歌》、《跺腳歌》；李志源《檳榔袋》；南博仁《散歌舞》、《趣味歌》、《砍樹歌》、《豐年祭（1）》、《宴會之歌》；金信庸《那蔴灣》；林道生《那魯灣之歌》、《可愛的家鄉》。三部合唱曲：李忠男（參見●）《跳月》；林道生《美好的夜晚》、《南風吹來》、《賞月舞曲》，徐梅英《馬蘭姑娘》。

8. 達悟族：二部合唱曲：金信庸《蘭嶼情歌》；林道生《帶著釣魚竿》。三部合唱曲：余國雄《雅美族伐船捕魚歌》。

9. 太魯閣族：二部合唱曲：林道生《我雖然被阻擋》、《來田裡輪耕》、《我們在你們面前歡樂》；洪于茜《歡樂歌》。三部合唱曲：林道生《我是男子漢》、《女孩，男孩》、《我們一同快樂》、《我們所有的人》、《這是什麼緣故！》、《懷念歌》、《啊！真讓人懷念》；Mind Wiyan《今天》；張邦彥《碰碰搗米》。

10. 邵族：三部合唱曲：余國雄《杵歌》。莊春榮《山海歡唱》（獨唱、合唱、原住民各族

調）（1996）。

（二）管弦樂伴奏的合唱曲

錢南章（參見●）《臺灣原住民民謠組曲——馬蘭姑娘；1、美麗的稻穗（卑南族）2、喚醒那未儆醒的心（阿美族）3、荷美雅亞（鄒族）4、黃昏之歌（排灣族）5、讚美歌唱（魯凱族）6、向山舉目（排灣、阿美族曲）7、年輕人之歌（鄒族）8、馬蘭姑娘（阿美族）》（爲獨唱、合唱、管弦樂）（1997）。

六、2000 年代

本土性鄉土歌謠不但已成趨勢，在社區文化營造中，臺東社教館自 2002 起每年舉辦「全國學生鄉土歌謠比賽」，原住民合唱團合唱曲的需求量繼續增加，帶動了創作。

（一）無伴奏及鋼琴伴奏合唱曲

1. 泰雅族：二部合唱曲：林道生《機杼之歌》、《再會之歌》；洪于茜《拔草歌》。三部合唱曲：余國雄《泰雅山地小孩之歌》；林道生《泰雅人起來》。

2. 布農族：二部合唱曲：吳疊《父親要去那裡？》；林道生《去探藤》；余國雄《打獵前祭祀歌》。三部合唱曲：沈錦堂《我們走了》。

3. 排灣族：三部合唱曲：余國雄《來甦》。

4. 魯凱族：二部合唱曲：林道生《歡樂來跳舞》、《我們的歌謠》。

5. 卑南族：二部合唱曲：林道生《不要哭》、《青蛙》。三部合唱曲：林道生《美麗的稻穗》。

6. 阿美族：二部合唱曲：余國雄《捕魚歌》、〈豐年祭〉、〈老人背肩袋〉；林道生《懷念的花蓮》；豐月嬌《有一位小姑娘》、《我是阿美族的孩子》。三部合唱曲：余國雄《阿美族慶團圓》；林道生《美好的夜晚》；豐月嬌《美好的日子》。

7. 達悟族：二部合唱曲：林道生《朋友》。

8. 邵族：王叔銘《豐收歌》。

（二）管弦樂伴奏的合唱曲

林道生《期待的聚會——合唱組曲；1、夜深2、做夢3、回家4、聚會》（布農族民謠合唱、管樂）（2002）、《馬蘭姑娘——合唱組曲；1、西別哼哼2、我是年輕人3、請問芳名4、馬蘭姑娘5、迎親歌》（阿美族民謠合唱、管弦樂）

（2002）、《花蓮港》（阿美族民謠合唱、管弦樂）（2004）、《懷念的花蓮》（阿美族民謠合唱、管弦樂）（2004）、《西別哼哼》（阿美族民謠獨唱、合唱、管弦樂）（2005）、《我們都是一家人》（卑南族民謠合唱、管樂）（2005）、《再會懷念歌》（阿美族民謠合唱、管弦樂）（2005）、《都蘭聖山禮讚——都蘭神話與民謠的合唱組曲；1、都蘭村迎賓曲2、都蘭聖山情歌3、都蘭村眞正好4、都蘭聖山禮讚5、歡迎到都蘭玩》（阿美族民謠合唱、管弦樂）（2006）。（林道生撰）參考資料：42, 148, 155, 362, 366, 367, 368, 369, 370, 372, 373

原住民基督教音樂

臺灣的原住民是非常喜歡唱歌的，基督教傳入部落時也因西洋聖詩曲調的吸引力使他們從基督教的佈道、禮拜、家庭聚會的唱詩獲得心靈上的滿足。日治時期（1895-1945）禁止漢人進入山地，二次大戰後原住民部落的門才開啓，一些漢人與外國宣教師經申請獲得「入山證」者得以進入較爲偏僻的山區傳教，當時的禮拜均以唱日語的西洋聖詩爲主，其後因教育的變化，他們才漸改以華語與原住民語歌唱。

原住民教會音樂依使用聖詩之來源可分：

一、日語讚美歌：初期因受日本教育，原住民的共通語言是日語，且漢人或外國宣教師也只能靠日語宣揚教義，故禮拜與唱詩均以日語唱西洋的讚美歌爲主。

二、由日語、英語或臺語翻譯成原住民語的聖詩，這是 1960 年代前後在所有的族群宣教所都採用的媒介。

三、以各族母語或華語創作的新聖詩，雖然這是少數，而且是經過數十年後才慢慢發展出來的，在曲調風格上也有差別：

1. 採用原住民傳統旋律塡上基督教歌詞而成爲聖詩；

2. 模仿各族傳統風格所創作的聖詩，具有認同本土文化、發揚光大的精神；

3. 現代新作，即以華語或原住民語模仿西洋聖詩的風格，不管是旋律、節奏或和聲均以西洋風爲主，很難嗅出原住民的風味。

據現有資料，各族以其母語編輯之聖詩集如下：

1. 泰雅族：最早的聖詩集是 1958 年加拿大的穆克禮牧師（Clare Elliot McGill, 1919-1996）所主編，泰雅語以中文注音符號拼音，曲調用簡譜，共計 57 首聖詩，大部分為西方聖詩，但其中有 16 首「泰雅爾詩歌」。此歌集至 2007 年間曾出七個版本，增加到 410 首，從 1963 年版開始西洋聖詩用五線譜加簡譜的主旋律，1970 年版開始增加華語歌詞對照，到 1980 年版已有 26 首族人所創作或摘自漢人或模仿日本軍歌的旋律，1984 年版才開始用羅馬拼音、華語對照，1997 年增加到 440 首。經黃皓瑜的分析，在 26 首所謂「泰雅爾詩歌」中只有 11 首是族人創作的曲調。（黃皓瑜2012: 32-101）。

2. 布農族：最早的布農語聖詩集是胡文池牧師於 1952 年出版，計 108 首，1958 年增至 140 首，且有 8 首布農曲調。1975 年布農中會出版 375 首的簡譜聖詩，其中有 12 首布農曲調。1984 年版《布農聖詩》，簡譜、四部、羅馬字，360 首中也有 23 首採用布農曲調，雖未記出合唱各聲部之譜，但他們還是能非常自然地唱出以 do-mi-sol 所構成三至四聲部同節奏的和聲【參見布農族音樂】。最重要的是 2003 年 10 月 31 日由布農中會東光教會田榮順牧師（1928-2017）編輯出版的《布農族全 [聖] 詩歌集》（*Itu Bununtuza Mai-amin Tu Huzasing*），包含 427 首完全是布農傳統曲調，簡譜、單旋律，在普世教會的聖詩史上可能創下第一本完全用本族音樂譜曲的聖詩紀錄（駱維道2019: 18）。

3. 阿美族：第一本聖詩是 1958 年 *駱先春牧師翻譯、編輯的阿美語聖詩 *Sapahmek a Radiw* 35 首，隔年增至 173 首，歌詞以注音符號寫成，音樂是以五線譜合四部和聲的西洋聖詩，並以簡譜加記主旋律，最後還附有簡單樂理解說。該詩集中只有一首是配上阿美傳統曲調的聖詩（150 "Surinay a pituulan"），1960 年版並加上韓德爾《彌賽亞》的〈哈利路亞大合唱〉，該曲並曾在教會慶典中演唱，顯示在宣教初期，即已介紹西洋教會音樂之經典傑作。東部

阿美中會於 1966 年出版 *Fagcalay A Radiw*，計 315 首，鉛印、羅馬字、四聲部合唱、簡譜，其中包含 16 首阿美調。西部阿美中會 1992 年出版 *Sapahmek to Tapang*，含 200 首聖詩，簡譜、羅馬拼音，其中 40 首採用本族或他族的傳統曲調，並有以該族傳統的繁複多聲部合唱技巧改編的聖詩【參見阿美（南）複音歌唱】。2008 年阿美族三個「阿美」、「西美」、「東美」中會聯會出版新的《阿美聖詩》，以華語與阿美語羅馬拼音對照，其第二部第 344 至 387 首，都是阿美族傳統曲調或改編的聖詩，也有許多現代普世的聖詩，是所有原住民中最具開放、有普世觀的聖詩集。

4. 排灣族：第一本聖詩是 1967 年英國宣教師懷約翰（John Whitehorn, 1925 生）所編 208 首的 *Senai tua Cemas*，注音符號、簡譜、四部和聲，未採用任何原住民曲調，1984 年版增加到 360 首，有 13 首本族曲調。1996 年又增加到 410 首，其中 80 首為排灣與其他族群的曲調，且有排灣特色的旋律加移動性續現低音的和聲唱法【參見排灣族音樂】。

5. 太魯閣族：1955 年就曾出版一本 105 首的聖詩，其中有 4 首本族的曲調，1966 年增加到 295 首；1994 年太魯閣中會由田信德與 Hayu Yudaw（莊春榮，1954-）主編的聖詩 *Suyang Uyas*，五線譜、四部和聲，加主旋律簡譜，330 首中有 36 首保持該族音域狹窄及輪唱技巧的特色【參見太魯閣族音樂】。

6. 達悟族：1965 年就有翻譯 50 首聖詩，1970 年增加到 173 首。

7. 魯凱族：1958 年就有 100 首聖詩的翻譯，1966 年增加到 321 首。

8. 卑南族：1976 年出版第一本聖詩 150 首。（黃皓瑜2012: 108f）

二、三十年來因西洋流行的「敬拜讚美短歌」之衝擊，許多青年也模仿以華語或母語創作了一些短歌，有些採集傳統旋律加以西洋和聲的編曲，此形式流行於都市，也已傳到原住民鄉村的教會。總而言之，因受現代教育、媒體及西洋音樂的影響，有能力購買鋼琴、爵士鼓及吉他的教會，都以西洋和聲伴奏他們傳統

旋律的聖詩，倘不鼓勵他們研究發展其豐富多聲部歌樂的寶藏，只唱或模仿西洋聖詩，恐將加速其幾已面臨消逝的傳統歌樂與衰微的和聲技巧。（駱維道撰）參考資料：154、263、297

原住民卡帶音樂

臺灣原住民卡帶文化是一個約有四十多年歷史的小眾媒體文化，市面上流通的原住民卡帶約有兩三百捲，這類卡帶音樂流傳於特定聽眾之間，具有區域性與草根性等特質。在臺東、屏東、花蓮、桃園等原住民聚居地區附近的唱片行和夜市，可以看到這些卡帶的蹤跡。原住民卡帶長期維持在新臺幣 150 元以下的售價，以原住民為主要銷售對象，特別是中年以上、收入較低的原住民，他們在開車、休閒聚會時播放這些卡帶，時而跟著哼唱。穿梭在部落裡的流動販賣車或部落附近的商店，會播放這些卡帶招徠原住民顧客；在原住民較大型的聚會，例如豐年節、運動會等場合，也常常播放這類卡帶。

位於臺南的欣欣唱片公司以及屏東的振聲唱片公司這兩家漢人經營的小型唱片公司，較早發行原住民音樂卡帶，兩家公司的發行量佔了這類產品總數的大半。稍後一些原住民經營的唱片公司也製作原住民音樂卡帶，例如屏東的哈雷及莎里嵐唱片公司，但其發行量不及兩家漢人公司。這些卡帶產品並沒有註明出版日期，但根據臺東販售卡帶的唱片行指出，原住民卡帶最早出現在 1970 年代末，大部分的產品出現於 1980 與 1990 年代，在高峰期曾有一年內 3、40 捲卡帶上市的紀錄。到了 2000 年，產量急速滑落，隨著卡帶唱機停產，近年來已經沒有新的卡帶產品上市，部分原來製作原住民卡帶的公司持續發行新產品，但已經將載體改為 CD，內容上則維持卡帶音樂的風格。

原住民卡帶音樂具有混雜的特色，收錄的歌曲在歌詞中包含母語、國語及日語，旋律上包含原住民既有曲調、新創原住民歌謠以及外來歌謠。卡帶中的表演者以阿美族歌手為數最多，排灣、魯凱次之。這些歌手通常在部落中享有名氣，但不為部落以外的臺灣社會所知。

大部分卡帶音樂採用那卡西（參見四）式的電子鍵盤伴奏方式，以降低製作成本；演唱的歌曲中，*林班歌佔了相當大的比例，這類歌曲源於 1960 年代左右在林班工作、來自不同部落的原住民共同創作，是普遍流傳於部落的泛原住民歌曲樂種。曾被貼上低俗標籤的那卡西伴奏，以及林班歌中常見的搞笑風格，加深了原住民卡帶音樂的草根性。（陳俊斌撰）參考資料：106

原住民流行音樂

參見四原住民流行音樂。

原住民天主教音樂

二次戰後，原在中國各地進行傳教事業的大批修會神父，因當地政治局勢險峻而來臺，在臺山區以本地化策略傳教，成效斐然。臺灣原住民天主教音樂在戰後發展，與其推動「禮儀本地化」策略息息相關，其中彌撒音樂則是在禮儀範疇中最為具體的本地化實踐〔參見三天主教音樂〕。教會從聖經與彌撒經本的語言翻譯著手，隨後開始推動與地方文化融合的彌撒音樂創作，過程中得益於教會逐步培育的本地傳教員和神父，產出許多新創作品。

原住民彌撒音樂與禮儀使用的語言本地化進程息息相關，教會從初傳入使用的拉丁禮儀進展成全面使用本地族語彌撒，其發展可分為四階段：

1. 拉丁格雷果聖歌時期（1949-1961）。天主教初傳入原住民社會時，維持著禮儀唯一能採用之音樂——格雷果聖歌，使彌撒流暢進行。當時並不使用歌本，而是口語傳唱。至 1961 年由本篤會修士整理出版 *Liber Usualis*（《常用歌本》），收錄天主教初傳入原住民社會時選唱之格雷果聖歌，但隨即於梵蒂岡第二屆大公會議（Second Vatican Council）之後，彌撒禮儀限用拉丁語的禁令被解除，使得無論是在念誦經文或音樂吟唱歌詞，都正式進入了本地化進程。

2. 中文經歌時期（1962-1966）。1962 年光啟社出版臺灣本土統一歌本《聖歌薈萃》，經歌歌詞沿用耶穌會教士音譯格雷果聖歌的版本，

但其中收錄了幾首江文也（參見●）的作品，象徵其介於傳統與革新之間，天主教音樂開始出現臺灣本地化風格的創作。為了加強禮儀本地化的廣度與深度，這些以五線譜撰寫且帶有中國音樂風格的歌曲，被引進原住民天主教會，並迅速被使用在原住民的彌撒儀式中，而教友們被迫開始適應彌撒禮儀語言和音樂風格的轉變。

1966 年，阿美族經歌本 *Hmeken ita ko Wama* 初版完稿，歌本中除了格雷果聖歌與翻譯自中文的經歌，另收錄了大量改編自本地傳教員和教友採集自阿美族傳統曲調，並將經文套入的創作作品，代表天主教多年來對原住民文化的尊重，以及在語言研究及翻譯經文之成果，更顯示外國神父對本地文化從熟悉、適應、接納到融合之路徑。此一時期，這種稱為「本地模式」的創作方式，迅速在布農族、排灣族、達悟族和鄒族中流行，並發展出族內採集古調的行動與風潮，開啓了族語經歌的發展期。

3. 族語經歌發展時期（1967-1989）。雖然此時期受到政府推行國語政策的影響，在彌撒儀式中多使用中文語言和歌本。但此時原住民天主教會視族語彌撒為本地化目標，帶動許多作曲家投入族語經歌的創作。東排灣群大鳥部落傳教員蔡金鳳，在改信天主教初期，曾以排灣族傳統音樂形式創作了三首經歌〈信經〉、〈聖三光榮頌〉、〈聖母頌〉，開始在教友家庭祈禱中流傳，因而開創了彌撒禮儀音樂的「仿古創新模式」之典範；同一時間，阿美族、魯凱族、西部排灣群和卑南族等，皆出現仿古創新模式的作品，最著名的為 *BaLiwakes 陸森寶於 1976 年受神父邀請創作之彌撒套曲。此時，「借用模式」的創作亦逐漸成形，作曲家開始借用他族經歌、他族傳統古調或流行山地歌謠來改編與創作彌撒曲，最典型的有排灣族的陳弘仁，其作品〈聖三光榮頌〉就是借用 BaLiwakes 陸森寶廣為人知的〈蘭嶼之戀〉原曲。1989 年鄒族鄭政宗則以套用傳統 *mayasvi* 瑪亞士比祭典音樂創作了彌撒曲，更代表天主教會的本地化革新運動，實際上不僅在本族語言或音樂素材的使用，還融入了傳統祭典、敬拜模式、舞蹈形態以及各種象徵性的文化元素。

4. 混合時期（1989-2018）。此階段基於復振族群文化的呼聲，重新強調在彌撒中使用本地化語言的經歌，因此族語經歌本在各族群中已越來越普及。1991 年由曹建次神父出版卑南族經歌本 *Senay Za Pulalihuwan*（族群感頌），收集了 BaLiwakes 陸森寶所有仿古創新和本地模式創作之作品，亦包括 BaLiwakes 陸森寶創作之流行山地歌謠，代表當時各種通俗曲調存在於教會中，展現出原住民天主教音樂包容多種元素與風格之情形，並給予創作者相當大的自由。隨後，北排灣群、魯凱族、賽德克族和太魯閣族等紛紛跟進，出現成套的彌撒曲創作，其皆具備與多種文化元素混織的風格，而這些族群所出版的經歌本，對於音樂保存和族語書面化都帶來了極大貢獻。原住民天主教會彌撒的儀式歷經拉丁格雷果聖歌、中國音樂風格經歌、再到族語經歌，使得如今每一臺彌撒，幾乎都存有多種音樂風格和語言混用情況。

音樂創作手法

1. 本地模式：直接使用原住民本地民歌旋律、元素、旋律片段、樂曲形式及歌唱方式，Congming Chen 在 *Catholicism's Encounters with China. 17th to 20th Century* 一書中，認為這與文藝復興時期套詞歌曲（Contrafactum）做法雷同，即旋律維持原狀而套入經文歌詞，過程中有時會輕微修飾旋律，以符合歌詞音韻。

2. 仿古創新模式：受西方大小調系統、節拍或節奏等音樂理論影響，採集原住民傳統旋律、音階、動機素材、形式和即興吟唱等素材，進行重新創作或編曲處理。其中排灣族的蔡金鳳運用相同動機貫穿彌撒全曲之創作手法，成為此種創作模式的典範。

3. 借用模式：主要借用隨著時代傳入本族的他族音樂元素，包括跨部族傳唱歌謠、他族民謠、漢人國臺語歌謠、廣播電臺流行之通俗山地歌謠等。借用模式多元，有些只採用片段樂句，有些則是整曲借用，或僅參考形式，其中亦包括西方聖歌形式、中國五聲音階、日本音階等外來文化等音樂元素。

臺灣原住民天主教音樂的發展與時代變遷息息相關，外國宣教士進入原住民社會，因持續學習而保存了原住民傳統文化，透過本地化策略而融合了時代元素。（戴文姍撰）參考資料：14, 22, 42, 59, 62, 85, 86, 94, 112, 124, 134, 135, 136, 137, 159, 305, 389, 390, 392, 394

原住民音樂

臺灣原住民屬南島語系〔Austronesian language family〕族群。其範圍包括整個大洋洲流域，除了澳洲及新幾內亞的許多部分以外之太平洋及印度洋廣大海域，東至波里尼西亞復活島、南至紐西蘭、西至馬達加斯加、北至臺灣。有關南島語族的起源，則有「大陸起源說」、「中太平洋麥克羅尼西亞地區起源說」、「新幾內亞起源說」、「中南半島起源說」以及「臺灣起源說」等幾種不同說法。其中以語言為依據的起源說，更直指臺灣為南島語系各族群的源頭。

臺灣的南島語族住民，在清朝依歸化程度的不同，有「生番」、「熟番」之分，日治時期則稱「高砂族」與「平埔族」，國民政府時期稱之為山地同胞，有高山族與平埔族之分。今日依其社會、語言、生活、習俗等之別，共分為 16 個族群，包括 Atayal 泰雅族、SaySiyat 賽夏族、Bunun 布農族、也有被稱為 Cou 曹族的 Tsou 鄒族、Rukai 魯凱族、Paiwan 排灣族、Pangcah 或 Amis 阿美族、Pinuyumayan 卑南族、也被稱為 Yami 雅美族的 Tao 達悟族等九族；解嚴（1987）之後，隨著政治政策改變，原住民族群意識高漲，在 2001 年成為原住民第 10 族的 Thao 邵族、2002 年正名的 Kavalan 噶瑪蘭族、2004 年正名的 Truku 太魯閣族（以上可參照各族群音樂辭條），2007 年從阿美族分出的 Sakizaya 撒奇萊雅族以及 2008 年從泰雅族分出的 Seediq 賽德克族，2014 年，原來的南鄒分為 Hla'alua 拉阿魯哇與 Kanakanavu 卡那卡那富兩族。除了這些今日行政機關正式承認的族群，另有多被漢人同化，幾乎只剩一些特殊祭儀與信仰的 Ketagalan 凱達格蘭族、Luilang 雷朗族、Taokas 道卡斯族，或稱為 Pazeh 巴則

海族的巴宰族、Papora 巴布拉族、Babuza 巴布薩族、Hoanya 洪雅族、Siraya 西拉雅族等平埔族群〔參見平埔族音樂、巴宰族音樂、西拉雅族音樂〕。雖然原住民族群的總人口數，依據 2006 年內政部的統計，僅佔全臺人口總數的 2.07%，以及 2022 年統計數據佔全臺人口總數的 2.49%，但由於各族間差異性的存在，因此其音樂形式與種類的呈現，是各具特色，豐富而多彩。

一、歌唱功能

原住民的音樂與日常生活緊密關聯，而其主體則是歌唱。*黑澤隆朝曾依歌謠功能，將原住民音樂分為祭典歌、咒詛歌、勞動歌、相思歌、飲酒歌、慶典歌、敘事歌等七類。其中的祭儀類歌曲，多具有神聖性，僅止於祭典期間歌唱。這種具神聖性，幾乎都是全族共同參與的祭儀音樂，因有凝聚族人力量之功能，因此雖經歷歷史上不同時間階段中，各種政治外力的干預，但至今仍能在不同族群間傳唱不輟。這其中，有大套歌舞堆疊的原住民祭儀，包括了賽夏族的 *paSta'ay 矮靈祭、鄒族的 *mayasvi 戰祭、阿美族的 *豐年祭、邵族的 *shmayla 牽田儀式等。這些祭儀不但儀式本身持續數日，歌舞部分也長大而複雜。至於非祭儀性，屬於生活中慶典部分的音樂，則有例如排灣族與魯凱族的婚禮〔參見排灣族婚禮音樂〕與達悟族的 *meyvazey 落成慶禮等。這些慶典本身具備繁複儀式，參與者眾，並也包含了大量歌曲的堆疊鋪陳。

二、歌唱形式

原住民歌唱發聲自然，較為特殊的有布農族 *pasibutbut 男性低沉渾厚，低至約 G 音，以及 *馬蘭阿美複音音樂男性高亢嘹亮，高至 c2 音以上〔參見 maradiway〕。其中通常由四聲部構成的 pasibutbut，不但讓黑澤隆朝對於打破音樂是由語言轉化而來的說法——因此曲只有旋律，沒有歌詞——提出有利的證據；也讓他能對於當時歐洲普遍認為，音樂是由單音發展成複音的說法，提出質疑。此研究報告，在歐洲學術會議中引起國際音樂學者的重視與興趣，也因此讓 pasibutbut 被視為臺灣原住民最

具代表性的曲目之一。

由於各個族群的社會組織多屬小型，因此生活中的勞作與活動，常爲多人共同參與。族群重視集體性，許多歌唱活動也都是衆人共同參加，這也發展了臺灣原住民豐富而多樣的複音歌唱形態。除了幾乎每一族都存在的個人唸誦式或曲調式獨唱以外，原住民群體衆唱部分，可有對唱、齊唱、領唱─應答、複音等形式。除了在對唱與領唱─應答時，可有聲部重疊的複音現象，原住民音樂的複音形式還有異音唱法（見於所有族群）、卡農唱法（泰雅、太魯閣、賽德克、卑南、阿美）、平行唱法（鄒）、持續音唱法（排灣、魯凱、卑南）、和弦唱法（布農），以及自由對位式唱法（阿美）〔參見阿美（南）複音歌唱〕。而在這多樣的形式中，又可分爲具有複音概念，族語詞彙中有高、低音聲部劃分的鄒、布農、排灣、魯凱、阿美等族群之音樂；以及僅有複音現象，但卻不具高、低音聲部術語的達悟族、賽夏族等之音樂。

三、樂器應用

雖然許多南島語系族群，都擁有豐富的樂器與器樂形式，但臺灣原住民音樂，卻以歌樂爲大宗，樂器在種類與數量上均極少。因此各族語言中，雖有著許多等同於漢人所謂「歌」的概念與辭彙，卻都缺乏一個統稱「樂器」的辭彙。對於樂器，各族只能是單獨稱呼每件樂器的名稱。

綜觀原住民的樂器，多爲小件且易於攜帶者，主要有 *口簧琴、*弓琴、笛類樂器（縱笛、鼻笛）、*蘆笛、*五弦琴、*鈴，以及 *樂杵、*木琴、*鑼、鼓（木鼓、竹鼓、小鼓）、鐃等敲擊樂器，日治時期並有應用漢族的橫笛（鄒族）、簫（賽德克族）、胡琴（賽夏族）等樂器之記載。傳統樂器部分，以口簧琴出現最多。口簧琴在原住民生活中，應用層面非常廣泛，可作爲戀愛求偶、排解寂寞、抒發情緒、語言溝通、娛樂結婚、獵首信號、舞蹈伴奏等之用。臺灣原住民多簧口簧琴（常見從一至五片、最多甚至有七簧的記載）的形制，在世界上尤其少見，三簧以上，更爲臺灣原住民所獨

有。

但原住民樂器少爲歌樂伴奏，本身曲目也不多，旋律樂器音量上又多偏微弱，屬個人獨奏應用，因此在原住民音樂整體中，並未扮演重要角色〔參見原住民樂器〕。唯一的例外，應屬邵族的杵音〔參見 mashbabiar、樂杵〕。杵音音樂聲響複雜，編制龐大，不但由於其組成包括木杵和竹筒，二者材質的不同，使音色本身即有差異，且二者各自在長短與粗細上之變化，更形成演奏時多層次的縱向複音聲響。此外，連鎖樂句式（interlocking）的演奏形式，更建構了橫向旋律音高的流動性。如此豐富的視覺與聽覺效果，使邵族的杵音，在日治時期，已遠近聞名，成爲觀光客參觀日月潭時的八景之一「蕃社杵音」。

四、口傳文化

由於原住民自身傳統上並無文字，口傳形式因而成爲傳承族群歷史與教導生活經驗的重要方式，而歌謠正可爲其媒介。因此許多族群都藉由各種不同的場合與情境，以歌唱方式延續族群文化。由於口傳形式重視重複性與穩定性，因此絕大多數的族群，其歌詞中都可發現頂眞式唱法。此種唱法或整句呈現，或出現在句首或句尾，或以前一句句尾爲下一句句首等等。頂眞式的歌詞重複，一方面可加強聽者印象，便於記憶傳頌，另一方面也提供創詞者更充裕的構詞創句思考空間。而大套的祭儀歌詞，由於歷史傳承的久遠性，常有古語、隱喻等情形，另由於其提供全體族人歌唱，字句間更是注重修辭、押韻、對稱等。

對於音樂歌詞層面的了解與探討，早期多由外族人加以記錄及詮釋，黃叔璥的 *《臺海使槎錄》之中，就保有 34 首平埔族不同族群歌謠歌詞。黃叔璥不但細心記下每句的意思，更以漢字拼出歌詞音韻。日治時期的人類學者，以及受過學校教育的族人，則在此基礎下，進一步以片假名記錄更多歌詞〔參見 Baonay a Kalaeh〕。而隨著 1980 年代開始，政治氣氛不再緊張，原住民母語傳承漸受重視，族人更積極尋找統一的拼音形式，進行語言的保存，歌詞也爲保存的重要項目。另外，在西格

（Charles Seeger）的描述性記譜法（descriptive notation）理論（1958）之下，許多的歌唱也被採錄成視覺呈現的樂譜。然而口傳的書寫化，固然便於快速的學習以及記誦，但隨著書寫化後單一版本之呈現，使口傳本身所能產生的多樣變化，也因而逐漸萎縮。

五、與不同音樂的碰撞

原住民音樂，早期各族群間存在相互的影響。20世紀初，隨著宗教信仰的改變，原住民音樂中參入了基督教會音樂素材〔參見原住民教會音樂、原住民天主教音樂〕。另在日人統治的五十年間，也吸收了東洋歌曲內容〔參見日治時期殖民音樂（原住民部分）〕和西方嚴肅音樂創作手法〔參見BaLiwakes、Pangter、Uyongu Yatauyungana〕。而1987年解嚴後，主流社會對流行音樂價值觀的改變，以及資訊發達後多元文化湧入的影響，也使原住民在流行音樂表現上另創風格〔參見❹原住民流行音樂〕。因此觀之今日原住民音樂，則可見其滲透了教會音樂、東洋音樂、西方藝術音樂以及世界流行音樂等的內容與形式。

六、今日的原住民音樂

1996年阿美族歌手 *Difang Tuwana 郭英男因奧運宣傳曲配樂問題所引發的國際訴訟事件〔參見亞特蘭大奧運會事件〕，以及2000年5月20日陳水扁總統就職典禮中，邀請原住民歌手 *張惠妹（參見❹）高唱國歌〔參見❸〈中華民國國歌〉〕一事，分別引發與音樂版權相關的經濟議題，以及中國禁止張惠妹在中國開演唱會的政治議題，讓原住民的音樂與歌手，成為臺灣的新表徵與偶像，原住民的族群意識，也重新被喚醒。

至於傳統音樂的保存與維護方面，原住民藉著祭儀活動的擴大舉行，喚起主流社會與族人自身對於這些文化的關懷與重視，另外也透過歌舞的表演〔參見原住民歌舞表演、原住民音樂舞臺展演〕將這些傳統音樂舞臺化，以讓更多的人認識與了解。而對於具有廣大市場的流行音樂，原住民更藉由其族群文化的滋養，意圖創造出一片新天地。另在國家文化政策下，文化部（參見●）文化資產局所推動無形文化

資產的地方提報與中央指定措施，讓原住民傳統音樂可以透過專家認定，受到政府的保護與傳承推動〔參見● 無形文化資產保存－音樂部分〕。而由原住民族委員會所促成，2015年公告實施的「*原住民傳統智慧創作保護專用權」則讓部落的傳統音樂不被濫用。

雖然經由更多的實踐機會，原住民音樂得以傳承及延續，但相關的學術研究，卻因經費、語言及意識形態等因素的限制，至今仍未能系統化的擴及全面〔參見原住民音樂研究〕。學術研究為音樂實踐提供了理論基石，更揭示了發展方向。因此如未能即時關注研究，只怕這些音樂中許多尚未被發掘的美感性與獨特性，終將被埋沒與遺忘。（呂鈺秀撰）參考資料：6, 32, 46, 50, 51, 69, 99, 123, 165, 178, 406, 413, 440, 441, 442, 443, 459, 460, 467, 468, 470, 472

原住民音樂文教基金會
（財團法人）

1996年12月21日成立於花蓮，是一個由阿美族 Pokpok 薄薄部落的 Mulu Vutin（林德華）獨資成立之基金會。以原住民音樂作為文化元素，使之為切入文化母體的窗口，並以有聲、影像資料的文化紀錄為重點。第一任執行長為阿美族的巴奈・母路。基金會重要成果，包括對於泰雅族 *口簧琴以及布農族 *弓琴在內的原住民樂器之製作與演奏的傳承規劃，並舉辦相關比賽；對阿美族 Lidaw *里漏社（今吉安東昌村）的祭儀活動之調查與研究；舉辦「原住民音樂世界研討會」，其中第1屆為總論（1998），第2屆主題為童謠（1999），第3屆主題為祭儀音樂（2001），第4屆主題為樂舞（2002）；並結合原住民音樂活動之影像內容，推出「阿美族的音樂世界」●公視節目10集。此外並製作原住民祭儀音樂與文化紀錄片及各族音樂相關之 CD，和原住民實地採集音樂所結集的論文集。（巴奈・母路撰）參考資料：309, 310, 311, 312

原住民音樂舞臺展演

原住民音樂舞臺展演是現代產物，在原住民傳

統社會中，歌唱通常伴隨著舞蹈，作為民族音樂學家圖里諾（Thomas Turino）所稱的「參與式的表演」，參與者以不同的方式介入表演，並沒有表演者和觀眾間的明顯區隔；相反地，現代舞臺展演是「呈現式的表演」，觀眾並不參與表演。19世紀西方訪臺官員、傳教士與學者留下的紀錄，以及日治時期官員及學者所做的報導，描述了原住民為賓客進行的歌舞表演，但從描述中可知當時原住民還沒有專屬舞臺表演的歌舞形式。原住民呈現式的音樂舞臺展演發展於國民政府遷臺之後，在不同的脈絡下，發展出「觀光式歌舞」、「團康／競賽式歌舞」、「文化櫥窗式歌舞」、「社區團體式歌舞」、「劇場式歌舞」等形式，原住民傳統及現代歌舞素材在這些形式中以不同手法與風格呈現，但這些歌舞種類之間常有相互影響及借用的痕跡。

原住民音樂舞臺展演形式發展過程中，漢人藝術家與學者參與了歌舞的整理與創作。例如，編舞家李天民（1925-2007）在1949年即開始走訪花東部落，研究原住民歌舞，其研究成果集結收錄於《臺灣原住民舞蹈集成》。擔任國防部女青年工作大隊舞蹈教官期間，為歌曲〈高山青〉編舞並教導隊員，透過隊員傳播到各部隊，使得這類舞蹈成為軍中康樂活動的一部分，並促成國防部、教育部、內政部合組成立「民族舞蹈推行委員會」。此後數十年，學校康輔活動與山地歌舞競賽，以及文化村的山地歌舞表演，不同程度地受到這類軍中康樂活動的影響。李天民曾和其他漢人編舞家及音樂教師，受邀於臺灣省政府於1952年舉辦的「*改進山地歌舞講習會」擔任講師，將現代化及統一化的原住民歌舞，透過受訓的原住民學員，傳入部落。他的原住民歌舞採集與改編，也激勵花蓮阿美文化村的成立。阿美文化村以及其他各地陸續成立的「山地文化村」表演的歌舞在風格及內容上大同小異，以色彩鮮豔的原住民服裝、透過擴音系統播送的歡樂歌聲、熱鬧的舞蹈場景吸引觀光客，形塑一般人對原住民歌舞的刻板印象。

1990年代初期，原住民傳統祭儀歌舞開始出現在舞臺上，這類展演迥異於文化村花俏的觀光式歌舞，表演者透過田野調查習得部落傳統歌舞，再現於舞臺，更試圖透過歌舞讓觀眾對原住民文化有更深入了解，因此這類歌舞可稱之為「文化櫥窗式歌舞」。*原舞者舞團是這類歌舞展演的代表團體，這個由來自不同部落的團員所組成的舞團，在學者與藝文界人士的支持下於1991年創立於高雄草衙。人類學家胡台麗在原舞者創立之初，帶領團員深入部落進行田野調查，奠立舞團的發展路線。胡台麗曾參與「臺灣土著祭儀及歌舞民俗活動之研究」計畫，此為中央研究院民族學研究所接受臺灣省政府民政廳委託，協助規劃「山地文化園區」之研究與展示的計畫案，此一經驗加上她的人類學訓練，使得她主導的原舞者展演帶有民族誌展現的色彩。舞臺上展現的祭儀歌舞極力保持原貌，團員以傳統方式邊唱邊跳，不用預錄音樂伴舞，和觀光式歌舞展現形成強烈對比。這類「文化櫥窗式歌舞」風格，也影響了1990年代以後學校及部落團體的原住民歌舞展演。

相較於原舞者的泛原住民定位，在原住民部落中則發展出社區團體式的歌舞展演。這類團體所表演的並非僅限於表演者所在社區的特有歌舞曲目，但其成員多透過社區人際關係召集，比較具有知名度的團體有「高山舞集」【參見Akawyan Pakawyan（林清美）】與「*杵音文化藝術團」等。這類社區團體式的歌舞展演，採用折衷的風格，視場合不同選用觀光式或文化櫥窗式歌舞呈現。

「劇場式歌舞」指的是在現代鏡框式劇場展現的原住民歌舞，特別是1990年代以後出現的大型劇場歌舞展演，例如原舞者的公演與國家兩廳院（參見三）的「臺灣原住民樂舞系列」呈現【參見明立國】。這類展演多以歌舞或帶有戲劇表演的方式呈現，涉及專業的舞臺燈光與音響技術，2010年於國家音樂廳上演的*《很久沒有敬我了你》是其中最大型的製作。近二十年來，以演唱為主的原住民音樂展演登上大型劇場的頻率也有增加的趨勢，例如胡德夫（參見四）與泰武古謠傳唱【參見Camake Valaule】等個人或團體在兩廳院臺灣國際藝

節中的表演。同時，在河岸留言或女巫店等小型展演空間，也不定期地舉行原住民音樂工作者擔綱的小型音樂會，這類音樂會通常以吉他或小型樂隊伴奏，表演者與觀眾的距離較近、便於互動，有利於營造具有親暱感的都會音樂空間。（陳俊斌撰）參考資料：107, 398

原住民音樂研究

對原住民音樂的研究，從早期旅人隨筆、官員紀錄，進入人類學與語言學學者的論說，而後為音樂學者專業的採譜與分析，整個過程可說是隨著音樂研究學科的發展而改變。

早期旅人隨筆與官員紀錄中，對原住民音樂生活著墨較多者，有例如清人郁永河 *《裨海紀遊》、黃叔璥 *《臺海使槎錄》、*六十七《番社采風圖考》等等。他們勾勒了後人對原住民音樂生活的想像輪廓，而六十七所繪《番社采風圖》，更提供原住民音樂生活及樂器應用圖像【參見《番社采風圖》、《番社采風圖考》】。

日治時期，考古學者、民族學者、人類學者以及語言學者們以其專業的角度與觀點，描述其所見原住民之歌舞活動及樂器演奏等情形，此類紀錄從臨時臺灣舊慣調查會的 *《蕃族調查報告書》與 *《番族慣習調查報告書》可見一斑。

另隨著西方音樂學科研究方法的引進，音樂研究逐漸脫離旅遊敘述式的外觀描述或其他學科對於音樂聲響記錄與研究的窘境，而能進入音樂本體的探究，原住民音樂的錄音與採譜也在此時出現。語言學者 *北里蘭 1921 與 1922 年對原住民音樂與語言所進行的錄音，可說是至今所知最早的臺灣原住民聲響記錄，而後尚有 *田邊尚雄（1922）、*淺井惠倫（1920 年代開始）以及 *黑澤隆朝（1943）的錄音資料保存至今，讓我們有機會聆聽 20 世紀前期的聲響。採譜方面，國人最早的原住民音樂採集者張福興（參見●），於 1922 年對邵族音樂進行採譜，可說是最早的原住民音樂採譜。而後音樂教師 *一條慎三郎對阿美、排灣、泰雅、布農的採譜，*竹中重雄對不同種族的樂器研究與音樂分析，以及岡本新市的音樂相關文章等等，則是從音樂本位角度出發的研究。

至於 1943 年至臺灣調查，而於 1973 年將其研究公開的黑澤隆朝之 *《台湾高砂族の音楽》一書，內容包含不同族群的音樂之特色與風格，且有大量採譜與圖像，並有有聲資料，可說是日治時期臺灣原住民音樂的集大成著作。

二次大戰後，中央研究院（中研院）承續日治時期研究方向，繼續進行原住民音樂研究，其著眼於屬物質文化的樂器，或為音樂外觀的歌詞之分析研究，前者例如李卉的〈臺灣及東亞各地土著民族的口琴之比較研究〉（1956）或凌曼立的〈臺灣阿美族的樂器〉（1961）等；後者例如林衡立的〈賽夏族矮靈祭歌詞〉（1956）或胡台麗與謝俊逢的〈五峰賽夏族矮人祭歌的詞與譜〉（1993）等。其中胡台麗與謝俊逢一文，屬中研院較近期與音樂相關研究成果之一例，可見主重歌詞文本的研究內容。至於劉斌雄與胡台麗的《臺灣土著祭儀及歌舞民俗活動之研究》與續篇（1987, 1989）研究報告，則是中研院 1980 年代後期對於原住民祭儀與歌舞音樂普查的具體成果。這些成果，具相關領域紮實的學理依據與嚴謹的研究方法，提供音樂學者對相關事物了解的可能，也因此多成為進入各族音樂研究的先備文獻。

至於音樂學者的研究，承接日治時期音樂學者的研究方向，注重田野調查與聲響錄音。*民歌採集運動以及 *呂炳川個人，曾對全臺原住民音樂做地毯式的錄音。隨著錄音設備的降價及體積的縮小，田野錄音也因此成為日後研究所必備。這其中加以發行的，包括呂炳川錄製的《台湾原住民族（高砂族）の音楽》（1977）；許常惠（參見●）錄製《臺灣山胞的音樂》中的阿美族（1979）、卑南族與雅美族（1979）、泰雅族與賽夏族（1984）部分；以及一系列由吳榮順（參見●）錄製的《臺灣原住民音樂紀實》（1992-2001）和《平埔族音樂紀實系列》（1998）等原住民音樂錄音等等，為不同時代的原住民音樂聲響留下紀錄。

至於音樂學者所做的文字論述與分析成果，如呂炳川的 *《台灣土著族音樂》（1982）及吳榮順的《台灣原住民音樂之美》（1999）等專書，可說是對原住民所有族群研究的綜覽。但

隨著社會對於各族群音樂認識的加深，學者的研究逐漸由多族群的比較，走向單一族群音樂現象之深究，例如余錦福的泰雅族；吳榮順的布農族；魏心怡的邵族；巴奈‧母路、明立國、孫俊彥的阿美族；周明傑的排灣族、魯凱族、拉阿魯哇族、卡那卡那富族；呂鈺秀（參見●）的達悟族與賽夏族；曾毓芬的布農族與賽德克族；林清財、溫秋菊（參見●）、吳榮順的平埔族音樂研究，以及陳俊斌的卑南族，和對於原住民音樂與卡帶、CD 等音樂載體之間的關係，與原住民音樂的流行化，都有相當分量的專文，提供了對各族群音樂更深入的了解管道。此外還有學院學生論文呈現對個別族群或部落的研究成果。非音樂學者方面，許多本族人士與業餘愛好者，則憑著興趣與熱忱，參與著不同族群的音樂研究，例如江明清對於泰雅族 *口簧琴的研究；哈尤‧尤道的太魯閣族研究；浦忠勇的鄒族研究；*Calaw Mayaw 林信來與 *Lifok Dongi' 黃貴潮的阿美族研究；徐瀛洲與周朝結的達悟族研究等等。

透過局外人（outsider）與局內人（insider）的多角度觀點，本位（emic）及他位（etic）視角的多面向運用，今日原住民音樂研究課題與成果因此更顯多樣。但對各族群語言上的隔閡，以及投入研究經費的侷限，原住民音樂研究在質與量雙方面均仍不足，內容也有待更加深入與更多面向的呈現。（呂鈺秀撰）參考資料：3、6、9、43、46、50、51、80、90、123、189、201、212、214、359、360、441、442、443、468

原住民藝術音樂創作

指使用原住民歌舞、文化等相關元素，作為嚴肅音樂創作素材之藝術音樂〔另可參見原住民合唱曲創作〕。此類作品不但是創作者，且在數量上，比例均偏低。以創作者數量觀之，臺灣諸多現代嚴肅音樂作曲家中，曾明確標示以原住民音樂為創作素材者，不到 20 人；而如以演出場次與作品發表數目量之，1982 至 2006 年，中正文化中心（參見●）國家兩廳院（參見●）舉辦的 64 場音樂創作者個人作品發表會，此類作品只有 8 場（見表）。而這些曲目中，只有蕭泰然（參見●）《鋼琴五重奏原住民組曲》以及錢南章（參見●）《臺灣原住民民謠組曲——馬蘭姑娘》〔參見●《馬蘭姑娘》〕曾被多次重複演出過。

回溯原住民藝術音樂創作歷史，早在 1937 年，江文也（參見●）即曾寫過以原住民素材為主題的作品；1965 年，李泰祥（參見●）亦曾創作《山地民歌五首》。李氏由於其阿美族原住民的身分，因此在所有的作曲家當中，其所創作的原住民藝術音樂數量，為臺灣當代作曲家之冠。而 1970 至 1980 年間，由於社會對本土文化的壓抑，反映於原住民藝術音樂作品數量上，則十年間僅出現四部。

1990 年代開始，國際社會乃至於臺灣島內，對於本土文化逐漸重視。錢南章 1995 年創作《臺灣原住民民謠組曲——馬蘭姑娘》，並於 1998 年獲第 9 屆金曲獎（參見●）最佳作曲獎，這對於以原住民素材創作的藝術音樂，具有重視與鼓勵之意義。至此，有更多的作曲家投入原住民藝術音樂的創作中。由采風樂坊（參見●）二團舉辦的「原住民傳奇：來自山中的聲音」音樂會，委託旅美作曲家李志純創作原住民音樂。由於采風樂坊完全由國樂器演奏組成，因此也開啟了以國樂器編制演奏原住民的藝術音樂。這除了表示原住民的音樂特色得到作曲家的矚目之外，也顯示原住民藝術音樂創作上的多樣可能性。

2003 年 9 月 25 日到 10 月 5 日，行政院文化建設委員會（參見●）舉辦第 1 屆「臺灣國際鋼琴大賽」〔參見●鋼琴教育〕，指定曲為委託金希文（參見●）創作的《鋼琴幻想曲》，樂曲選用阿美族「除草歌」〔參見飲酒歡樂歌〕為創作素材。在國際性音樂大賽中，選用此曲目為指定曲，也顯現臺灣對原住民藝術音樂創作漸形重視。

原住民藝術音樂的創作作品，體現了文化傳承與再生的意義。如何使所創作之原住民藝術音樂符合原生文化內涵、而又能具有新意，則有賴於作曲家的創作觀點、對於該族群之文化內涵、族群傳說、史地背景了解，以及對於所使用的音樂素材之分析探究。如此方能發揮

所採用素材之獨特性，使之與新音樂創作結合，在作品中傳達出傳統與創新融合的藝術性美感。將原住民音樂素材融入西式藝術音樂創作部分，以行政院原住民族委員會於 2017 年委託 13 位作曲家，創作了 17 首交響曲／管弦樂曲為最集中的創作成果。其中 16 首以各原住民族群文化為主體，另一首則結合了 3 首原住民歌曲，作為三樂章之管弦樂曲，由 *國家交響樂團演出錄製，原住民族委員會之後並將其集結出版為《山海琴原 Senay：臺灣原住民族傳統歌謠創編交響樂曲樂譜合輯》。

原住民音樂為素材的藝術作品，近年來在國樂（參見●）的新作品與演出合作上也常見到，得以窺見本土作曲之發展，以及現代作曲家對於原住民音樂作為創作靈感的熱烈程度。在國樂上，2006 年後，本土作曲家更多地利用本土文化素材進行創作，如李英《山海精靈》、劉學軒《鄒族之歌》、王乙聿《庫伊的愛情》、陳樹熙（參見●）《布農傳奇》、張宜蓁《衍祖》、王希文《南島奇想》、李哲藝《瘋・原

祭》、林心蘋《大武山藍》等作品。

2014 年由臺灣國樂團（參見●）製作的《muliyav 在哪裡？》以排灣族音樂為專場音樂製作，由李小平（參見●）導演、李哲藝作曲，作品素材運用則由指揮、導演的閻惠昌，與作曲家共同拜訪泰武國小古謠隊指導教師 *Camake Valaule 查馬克・法拉烏樂，另也至曾受到八八風災重創的來義部落采風，為此作品賦予族群文化精神的意義。

2019 年臺灣國樂團製作《越嶺 聆聽布農的音樂故事》〔參見南投縣信義鄉布農文化協會〕，由曾毓芬與卜袞・伊斯瑪哈單・伊斯立端編劇、吳睿然作曲、張得恩導演的布農族音樂劇場，運用布農族古謠、杵音音樂、祭儀歌謠以及新創作品，將布農族音樂素材搭配國樂團、結合故事線的音樂劇場演出方式，更多面向的使原住民歌謠達到文化推廣與創新交流。

2016 年，原為鮑元愷創作的交響曲《臺灣音畫》（1999），由臺北市立國樂團（參見●）委託孫光軍編曲，改編為國樂版，首演後獲聽眾

表：中正文化中心兩廳院舉辦現代作品發表會中的原住民素材現代音樂創作

	日期	節目名稱	曲目	作曲者	族別
1	1996.10.14	十方・音樂・李泰祥	狩獵	李泰祥	阿美
2	1998.06.01	天鼓・祭樂：國人作品發表音樂會	臺灣音畫素描	王明星	--
			祭樂歡舞	盧亮耀	--
3	1999.11.17	來聽臺灣的歌：游昌發作品發表音樂會	快樂的聚會	游昌發	--
4	2000.08.12	原住民傳奇：來自山中的聲音	排灣組曲	李子聲	排灣
			卑南傳奇	蘇凡凌	卑南
			原住民之祭	李志純	布農
			Balalai-英雄歌	許雅民	阿美
			Ludal-路達	許雅民	排灣
5	2001.06.27	李泰祥作品發表暨座談會（十方樂集主辦）	馬蘭組曲	李泰祥	阿美
6	2001.12.09	臺灣當代作曲家合唱作品發表：漢聲本土系列二	La Lei原住民組曲	陳樹熙	排灣
7	2002.06.27	國人作品發表系列音樂會（四）	來自高山的聲音	陳樹熙	--
8	2006.05.31	錢南章第二號交響曲娜魯灣	第二號交響曲娜魯灣	錢南章	泰雅、阿美、鄒、布農
			四首原住民藝術歌曲		
			八首原住民無伴奏合唱		

好評，其中第八樂章〈達邦節日〉運用素材爲鄒族達邦 *mayasvi 戰祭，更成爲音樂會與音樂比賽常用曲目。

亦有許多原住民音樂歌謠之改編作品，如阿美族〈飲酒歌〉、〈歡樂的聚會〉，布農族 pasibutbut，邵族〈快樂的聚會〉。其他移植作品，有例如錢南章（參見●）作品《臺灣原住民組曲——馬蘭姑娘》，由劉至軒配器，國樂團及合唱團演奏（唱）版本；以及王乙聿作品《演化》交響曲，重新配器爲國樂團演奏作品。

（林純慧、黃姿盈合撰，郭淨慈增修）參考資料：26, 46, 49, 51, 61, 63, 66, 79, 93, 109, 110, 139, 282

原住民樂器

原住民音樂，以歌唱爲主，樂器爲附屬地位，甚至位於蘭嶼島上的達悟族，則被認爲是世界上少數完全不使用樂器的族群之一。即便如此，達悟族仍會在杵小米祭典中，一邊吟誦，一邊配合動作，使用木杵來打米〔參見 vaci、樂杵〕。

由於樂器的物質化形式，因此從宋·李昉所編《太平御覽》中對於東夷的描述，或從明·陳第的《東番記》開始，許多文獻都提及了原住民樂器，甚至有形制的描述，這其中包括有實際來訪且親眼目睹原住民樂器應用的黃叔璥之 *《臺海使槎錄》等文獻。而日治時期對於原住民樂器描述，除出現於例如 *《蕃族調查報告書》（1913-1921）或 *《番族慣習調查報告書》（1915-1921）中，以及 *竹中重雄的〈臺灣蕃族樂器考〈一〉、〈二〉、〈三〉〉（1933），則集大成者，爲 *黑澤隆朝的 *《台灣高砂族の音樂》。黑澤透過田野調查以及問卷方式所作的報告，對於原住民樂器在各部落之名稱、形制等，均有詳細描述。至於二次大戰後的原住民樂器研究，除對於個別樂器或族群，例如李卉的〈臺灣及東亞各地土著民族的口琴之比較研究〉（1956）；凌曼立的〈臺灣阿美族的樂器〉（1961）；胡台麗、錢善華、賴朝財的《排灣族的鼻笛與口笛》（2001），以全體原住民樂器爲研究對象的，有 Josef Lenharr 的 The Musical Instruments of the Taiwan Aborigines（1967），以及 *呂炳川的〈台灣土著族之樂器〉（1974），

其中以後者最屬完整。呂氏之文，一方面考證清代、日治以及呂氏一文完成前的國民政府時期之文獻，另輔以大量自身田調及繪圖、照片、樂譜等資料，且詳細說明了樂器的功能與應用。

樂器種類上，明清文獻中，提及最多的，是也稱爲 *嘴琴或 *口琴的 *口簧琴。除了被原住民廣泛應用的口簧琴，清朝文獻中還提及了其他原住民應用的樂器：體鳴樂器有如 *鑼、鐘、*鈴、*薩皷宜（*薩皷宜）、*咬根任、*卓機輪、鐃；膜鳴樂器如小鼙（小鼓）；氣鳴樂器如 *鼻簫、*獨薩里、*打布魯、*蘆笛；以及體鳴與氣鳴並用的口簧琴或 *弓琴之其他稱呼方式：口琴、嘴琴、*突肉等。

至於日治時期黑澤隆朝的調查，則提及了體鳴與氣鳴並用的口簧琴、弓琴；氣鳴樂器提及縱笛、*鼻笛、橫笛；體鳴樂器提及鈴、木鼓、竹鼓、竹筒琴、銅鑼、*杵以及農作用的其他發音器具；弦鳴樂器提及 *五弦琴等。此外，受漢人影響，也有原住民應用皮膜鼓、胡琴、箏等漢人樂器的紀錄。

1970 年代呂炳川所提出的樂器，包括有體鳴樂器中的口琴（口簧琴）、杵、臼及竹筒、鈴類、鐘類、銅鑼類、裂痕鼓（裂縫鼓）、木鼓、*木琴類、其他；膜鳴樂器中的大鼓、吹奏膜笛；弦鳴樂器中的弓琴、五弦琴；氣鳴樂器中的鼻笛、縱笛、橫笛、蘆笛、其他笛等幾種類型。

二次大戰後至解嚴前，由於原住民政治上所受到的打壓，在其文化未能被重視下，許多樂器不再製作或使用，因此有漸趨消失之虞。但隨著政治的鬆綁，1990 年代開始，原住民文化再度受到重視，樂器製作的技術被傳授與精進，器樂學習者增多，不同族群上則有例如泰雅族對於口簧琴與木琴製作的推廣，排灣族在鼻笛與縱笛的製作，以及阿美、卑南等族群在歌舞中普遍使用木鼓，使這些樂器再次成爲原住民各族群具代表性的樂器。此外，原住民從 *林班歌開始已普遍使用攜帶方便的吉他爲其歌唱伴奏，以及許多原住民歌手在流行音樂中電子合成器的應用，也爲原住民音樂中樂器的

使用開啟了新紀元。（呂鈺秀撰）參考資料：1, 2, 6, 81, 123, 132, 133, 172, 173, 174, 178, 189, 196, 214, 467-8

yubuhu

鄒族口簧琴〔參見口簧琴〕。（編輯室）

樂杵

原住民每個族群幾乎都應用著杵作為舂米的工具。而有些族群則在歌唱活動中舂米，例如賽夏族 *paSta'ay* 矮靈祭演唱迎神曲就伴有舂米杵聲，而達悟族的 *vaci* 也是以木杵杵小米，並伴有一定吟唱聲調及身體動作。另一些族群則邊杵米邊歌唱，這種情形出現在例如泰雅族的婦女搗米工作中。也有族群以杵敲擊木鼓，發出節奏性聲響，為音樂與舞蹈伴奏。至於把杵視為樂器，依其長短粗細差異而敲擊出不同節奏聲響者，則除了出現在例如 *《番社采風圖考》* 圖像中的平埔族生活，布農族、鄒族與邵族的杵音也都可考。邵族的擊杵聲，甚至在日治時期成為觀光客參觀日月潭的八景之一，稱「蕃社杵聲」。

一、鄒族的杵

鄒族杵音稱 sipayatu，為鄒族原有打擊樂器。族人將一束束的旱稻放在堅硬平底的石板上，打擊後讓稻粒落下。由於所使用木杵長短、粗細、重量、堅硬度均不一，擊觸到平底石板後所發出的聲響也就不同。當眾人一起打擊，更發出有節奏的音響。但後來木杵在鄒族消失，僅見於從鄒族分出的邵族。

二、布農族的杵

布農族的杵音 turtur，通常由 8 至 16 根長短不同的木杵，圍成一圈，男女不拘，傳統先由 lisigulusan 祭司敲擊四次，而後演奏者交替敲擊石板，藉著不同音高節奏構成優美樂音，有祈福與謝神之意。從前，族人也利用其傳達訊息。

三、邵族的杵

邵族稱杵為 tanturtur，以多支杵演奏的杵樂，一直是該族群音樂的表徵，除了具有儀式意義之外，同時它也是吸引遊客賞析的一種音樂形式，邵族的杵樂可以分成儀式性質的 *mashtatun* 與觀光表演的 *mashbabiar* 兩類，

差別在於前者純粹是由木杵與竹筒共構而成的器樂形式，後者則在兩段的器樂演奏中間，夾雜著一段迎賓的杵歌 izakua 演唱。

一般來說，族人是可以自行製作木杵來演奏或收藏，因此每當有儀式活動舉行時，杵音的旋律就在這許多副不同音組織的木杵組合中，一邊敲擊一邊試著曲調，如果聲音不和諧就再換一支木杵，所以每一次的展演都可能有不同的音組織形態。基本上，邵族人並不重視木杵本身的音組織變化，強調的是節奏的即興與組合，因此，每回有木杵敲擊至底部不平均等狀態時，族人便將木杵粗糙、不平均面切除，被切除、修飾過後的木杵，音調自然就發生了些許的改變。

邵族的杵樂其基本形態是由低聲部群與高聲部群，以及一組頑固音形所組合而成的音樂結構。其中每回使用的木杵大約為七、八支不等，配合三個長短不一的竹筒來演奏。一般而言，杵音的演奏只需要五支木杵就能成調，其他木杵多為以高音增加聲部的響度來支撐主旋律。族人在舉行杵音儀式或演奏之前，會先將演奏的木杵編上號碼，因此在擊杵音程中，經常聽到「誰敲第一支杵、誰敲第二支、誰配第四支、五支……」等話語，由耆老分配著木杵的先後順序與聲部行進，通常，邵族的杵音以旋律最低音為第一號杵，旋律由低音至高音順序安排分別為二號、三號、四號杵等。一號杵與二號杵為旋律的低音部分，族人稱之為 *mapnik*，mapnik 通常需要高音來搭配，高音杵與低音杵敲打著相同的節奏，這與 *mapnik* 低音相互搭配的高音旋律稱為 *mandushkin*，因此一號杵與二號杵的節奏形態是由兩個以上的聲部來演奏，通常為成對形式；如果木杵的數量與演奏人數有限，通常三、四、五號杵只有單獨的旋律並沒有 *mandushkin* 搭配。杵音中的竹筒部分邵族人稱為 *takan*，通常由兩個人來擔任三支竹筒的演奏，其中一人雙手分別演奏一號與二號竹筒，另一人單獨地演奏三號竹筒；不同於木杵的編號以一、二、三等次序為低音至高音的編排，竹筒部分反以三號為旋律的最低音（見譜）。

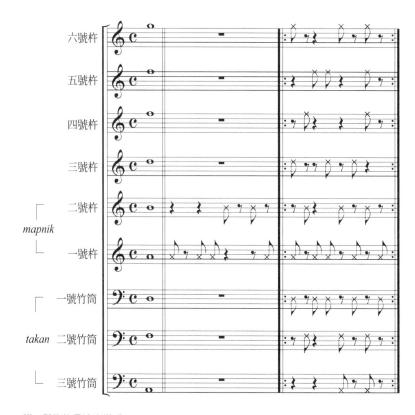

譜：邵族杵音演奏模式

　　如同 *mapnik* 與 *mandushkin* 的搭配，竹筒一號節奏也緊跟隨著木杵一號的節奏，而二號竹筒則搭配著木杵二號，但在展演的過程中，一號竹筒與二號竹筒往往能將節奏更為即興地變化，豐富著整個杵音的聲響形式；三號竹筒單一地打著樂句的尾聲，邵族人稱這句尾的兩個頑固音形的聲響為 *pashiawduu*。邵族的杵音儀式即以 *mapnik* 為主體，*mandushkin* 與 *pashiawduu* 為支撐，三者由聲部高低的配合，將聲響形式立體化，變換著節奏次序形成杵音為節慶揭開序幕。(總論、二、呂鈺秀撰，一、浦忠勇撰，三、魏心怡撰) 參考資料：90, 151, 157, 178, 306, 378

遇描堵

西拉雅人稱呼牽曲所呈現的樂舞〔參見牽曲〕。

(林清財撰)

Z

Zhang 原住民篇

- 張惠妹
- 戰祭
- 中華民國山地傳統音樂
- 舞蹈訪歐團
- 朱耀宗
- 《追尋民族音樂的根》
- 卓機輪

Z

地區，隊長爲陽登輝；布農族團員 13 人，來自臺東霧鹿部落，隊長李天送；排灣族之屏東三地門部落團員 16 人，隊長廖英傑。（孫俊彥撰）參考資料：289, 376

朱耀宗

賽夏族矮靈祭歌維護保存者〔參見 Baonay a Kalaeh〕。（朱達祿撰）

《追尋民族音樂的根》

作者許常惠（參見❸），時報出版公司出版，1979 年初版。

本書收錄作者關於民族音樂相關之著作，全書內容可分爲三大部分。首先是 1978 年作者組織率領「民族音樂調查隊」於臺灣調查蒐集民族音樂之日記〔參見民歌採集運動〕，除記錄調查之基本資料如調查地點、唱奏者姓名、曲目名稱外，作者還以第一人稱敘述過程中的互動經歷以及自身感觸。第二部分爲作者對於臺灣包括原住民族及漢族民間音樂的形式與內容的分類。第三部分當中，作者藉由多篇文章，思考民族音樂的未來走向與傳承的急迫性，以及新音樂創作汲取民族音樂元素的必要性。

本書反映出當時音樂學界中，呼籲維護傳承臺灣民間音樂的少數聲音，同時也爲 1970 年代前後，臺灣學者自發的民族音樂調查工作留下珍貴的紀錄。1987 年作者將本書與另一著作《尋找中國音樂的泉源》中的同類內容整理合併，書題仍做《追尋民族音樂的根》，並改由樂韻出版社再版。與初版相比，主要是增加了 1967 年作者所帶領之「民歌採集隊」西隊的調查日記，以及數篇文章的增刪與替換。（孫俊彥撰）參考資料：97

卓機輪

體鳴樂器，又名 *薩豉宜。周鍾瑄《諸羅縣志》曰：「鑄鐵長三寸許，如竹管；斜削其半，空中而尖其尾，曰薩豉宜，又曰卓機輪。繫其尖於掌之背，番約鐵鐲兩手，足舉手動，與鐲相撞擊，聲錚錚然。又另銜鐵舌，四中；繫之臍

張惠妹

臺東卑南族流行歌手（參見四）。（編輯室）

戰祭

鄒族最重要祭儀活動，包含成套歌舞〔參見 *mayasvi*〕。（編輯室）

中華民國山地傳統音樂 舞蹈訪歐團

爲由官方籌畫的原住民歌舞出國表演紀錄。1988 年 5 月 22 日至 6 月 17 日間，法國巴黎世界文化館（Maison des cultures du monde）舉辦「太平洋地區原住民舞蹈音樂節」（Festival Pacifique），邀請臺灣、菲律賓、東加王國、紐西蘭、庫克群島、新幾內亞等地之團體前往參與。行政院文化建設委員會（參見❸）乃委託許常惠（參見❸）等人，召集阿美、布農、排灣族人組織本團。於 5 月 22 日出發訪歐，除法國的音樂節外，亦安排於瑞士、德國、荷蘭三國表演，總計演出達 17 場，並於 6 月 17 日返臺。

次年，世界文化館以該音樂節之現場錄音，併許常惠所提供中華民俗藝術基金會之有聲出版部分內容，發行一張標題爲《Polyphonies vocales des aborigènes de Taïwan》（臺灣原住民複音聲樂）的雷射唱片，乃首次以臺灣原住民音樂爲主題的雷射唱片，成爲當時臺灣甚至國外接觸臺灣原住民音樂的首要管道之一〔另可參見亞特蘭大奧運會事件〕。

本團之領隊爲華加志，副領隊徐瀛洲，顧問及音樂指導爲許常惠，藝術指導蔡麗華，演出人員部分，阿美族團員 7 人，來自臺東 *馬蘭

Z

原住民篇

Zhuzhong

● 竹中重雄（Takenaka Shigeo）
● *ziyan na uqaljaqaljai*
● *ziyan nua rakac*
● 鄒族音樂

下，搖步徐行，鏘若和鸞。騁足疾走，則周身上下，金鐵齊鳴，聽之神竦。」*呂炳川認爲，卓機輪如以臺語發音即成 tokilun，與阿美族長約 15 至 20 公分，掛在腰間，用於傳令或舞蹈之 *tagelin* 相似〔另可參見薩鼓宜〕。（編輯室）

參考資料：4, 178

竹中重雄（Takenaka Shigeo）

（1904 日本－1993 日本）

畢業於東京音樂學校，任教神戶第二高等女學校。1931-1932 年曾來臺任教於臺南州立嘉義高等女學校（今嘉義女子高級中學），後返日繼續回神戶原校任職。1931-1943 年間，曾多次前來臺灣中南部一帶

山區從事原住民音樂調查，所到之處包括日月潭、霧社、臺南、高雄、屏東潮州等地。1936 年夏天，他在臺進行爲期約一個月的原住民音樂調查，範圍涵蓋東北部山區、中部山區、南部山區等。

竹中自 1932-1938 年，陸續在《臺灣時報》、《臺灣教育》、《理蕃の友》等刊物，發表多篇關於臺灣原住民音樂的調查報告。由於竹中對原住民音樂有較長時間的觀察，是日治時期音樂學者中，對其變遷情形著墨較多的一位。其發表的臺灣原住民音樂研究文獻，仍是現今原住民音樂研究的參考資料。（呂鈺秀、孫芝君合撰）參考資料：345

臺灣原住民音樂研究文獻

〈臺灣蕃族音樂の一研究〉，《臺灣時報》1932(9): 19-30。〈臺灣蕃族樂器考（一）～（三）〉，《臺灣時報》1933(5): 16-23; 1933(6): 1-5; 1933(7): 15-22。《臺灣蕃族の歌第一集》大阪：不倒樂社，1935。〈臺灣蕃族音樂偶感〉，《臺灣時報》1936(4): 58-61。〈高砂族の音樂について（上）（下）〉（關於高砂族的音樂），《臺灣教育》1936(12): 29-36; 1937(1): 43-52。〈蕃地音樂行脚（一）～（三）〉，《理蕃の友》1936(11): 5-6; 1936(12): 6-8; 1937(1): 6。

〈蕃歌を尋ねて臺灣の奧地へ（一）～（十四）〉（到臺灣山地尋找蕃歌），《臺灣時報》1937(1): 79-83; 1937(2): 34-39; 1937(3): 64-69; 1937(4): 45-49; 1937(5): 60-64; 1937(6): 67-72; 1937(7): 58-62, 143; 1937(8): 78-81; 1937(9): 150-157; 1937(10): 143-146; 1937(12): 112-116; 1938(2): 102-109; 1938(4): 165-170; 1938(6): 169-172。

ziyan na uqaljaqaljai

排灣族勇士歌舞〔參見 *ziyan nua rakac*〕。（編輯室）

ziyan nua rakac

排灣族勇士舞。部落長者稱呼勇士舞除了 *ziyan nua rakac* 以外，有時也會以 *ziyan na uqaljaqaljai*（男子之舞）稱之。排灣族勇士舞是排灣族男子展現自己本事（打獵或出征）、提升士氣、彰顯家族榮耀的歌舞。*rakac* 原意是指到敵營出征的勇士，然而現在的勇士歌舞不專指出征，已經把打獵或其他的功蹟也一起融入。勇士舞有別於 *senai nua rakac* 勇士歌，兩者音樂形式雖然都限定男子歌唱，且都是表現勇士的精神，但是勇士舞需搭配舞蹈呈現，屬於集體的音樂表現。

勇士舞的呈現有其固定的模式，第一是領唱段，本段唱實詞，由一人領唱，本段雖有舞蹈，但是舞步偏向較小的動作。第二是過渡段落，本段通常只有三至五拍，唱虛詞，舞蹈動作較小。第三是衆唱段，本段通常是重複領唱人所唱的歌詞，舞蹈動作非常激烈，在表演場上，這個段落的表現通常是整個舞蹈最精彩的部分。（周明傑撰）參考資料：67, 278

鄒族音樂

Tsou 鄒族又稱 Cou 曹族，位於嘉義縣阿里山，2022 年統計數據顯示人口數有 6,000 多，其音樂形態就如阿里山秀麗的風景，很早就被外界所認識，在日治時期文獻中就已出現，包括伊能嘉矩、佐山融吉、*竹中重雄等人，都有對於鄒族樂器以及歌謠的介紹，其中樂器方面，包括 *yuivuhu*口簧琴、*aringuduan*鼻笛、*tun-*

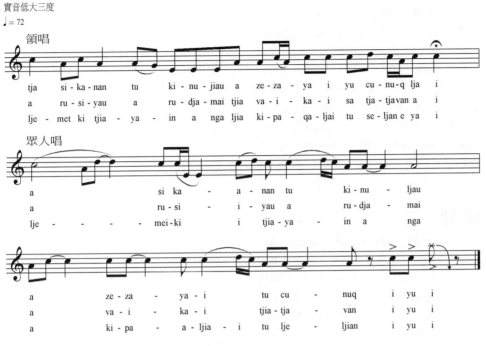

實音低大三度

♩ = 72

領唱

tja si-ka-nan tu ki-nu-jiau a ze-za-ya i yu cu-nu-q lja i
a ru-si-yau a ru-dja-mai tja va-i-ka-i sa tja-tjavan a i
lje-met ki tjia-ya-in a nga ljia ki-pa-qa-ljai tu se-ljan e ya i

眾人唱

a si ka- a-nan tu ki-nu- ljau
a ru-si- i-yau a ru-dja- mai
lje- - - mei-ki i tjia-ya- in a nga

a ze-za- ya-i tu cu- nuq i yu i
a va-i- ka-i tja-tja- van i yu i
a ki-pa- a-ljia-i tu lje- ljian i yu i

譜：ziyan nua rakac 歌唱曲調。平和村歌謠 *semirsir*，周明傑採譜。

*gotungo**弓琴、*peiyongno-ngutsu* 笛子。而日本音樂學者 *黑澤隆朝 1943 年的調查，由於受到有西式音樂教育背景的族人 *Uyongu Yatauyungana 高一生之協助，不但為鄒族在 20 世紀前半期的聲響留下了見證，且在其著作 *《台湾高砂族の音楽》中能有著詳細的介紹。至於 20 世紀後半期，除了相關音樂學者與人類學者對於此族音樂一些零星介紹，則最主要研究者為鄒人浦忠勇。浦氏以自身所受西式音樂訓練，長期關懷自身族群音樂，並持續投入音樂的採集與研究，因此其《臺灣鄒族民間歌謠》（1993）一書，可說是對鄒族音樂完整收集的一份文獻。書中內容包含歌曲的意義，音樂的採譜，歌詞的探究，是鄒族傳統音樂 20 世紀的集大成之書。

鄒族音樂同時具備聲樂與器樂，其中前者可分為儀式性及生活性二類歌謠。鄒族有大套歌舞堆疊的儀式性歌謠，主要出現於 *mayasvi 戰祭。至於生活性的歌謠，有對唱形式，稱 *iahaena，可演唱不同主題，是鄒族普遍應用的生活歌謠形式。

音樂上，鄒族至今仍保有五度、四度至三度的複音唱法，南鄒則不見。與之比鄰的布農族，也有和聲唱法，但相對於布農，則鄒族的和聲伴有較多的旋律流動性。族人不但注重複音聲部的和諧，也注重旋律的流暢。尤其是 *mayasvi* 戰祭的祭歌，除和聲本身的和諧性，在音色審美上，祭歌要求雄渾莊重，聲音要能傳得很遠，碰到山壁再回傳回來，以形成悅耳的迴音 *fihngau*。而戰祭中這和諧共鳴的 *fihngau*，則表示戰神已降臨。

除了和聲唱法，鄒族音樂的特殊性，還顯示在其相對於臺灣原住民其他族群，有明顯的三拍子唱法。至於歌詞的頂眞式唱法，則又與臺灣原住民許多其他族群有普同性。

歌唱旋律美學上，鄒人稱聲音彎彎曲曲有轉韻者為 *tmuvaknokno'i*，指聲音轉變。祭歌莊嚴神聖，不允許如此唱法，但一般歌謠則可以此唱法演唱。而在歌詞美學，很多的讚美、歌頌、頌讚稱 *tohpungu*，此類歌詞內容繁多，不只用於祭歌，生活歌謠也會應用此類歌詞。擅長此者，常是演唱場合的靈魂人物。

鄒族音樂演唱風格上，今日兩個具有 kuba 男子會所的大社並仍舉行 mayasvi 戰祭的部落達邦與特富野，不論祭歌或一般生活歌謠，都仍有差異。例如祭歌有 7、8 首，許多在名稱以及旋律曲調上均有不同。而在哪一個部落，就必須以當地部落唱法歌唱，以顯示對於當地部落的尊重，因此也有專門術語 totapangu 與 totfuya，將唱達邦或唱特富野的唱腔做一區隔。（浦忠勇、呂鈺秀合撰）參考資料：89、90、338、465-1、468-6、470XIV

嘴琴

求偶所用的樂器。根據黃叔璥 *《臺海使槎錄》的記載，男女「互以嘴琴挑之，合意遂成夫婦」（〈北路諸羅番三〉），或是男性以此引誘女性（〈南路鳳山番一〉），黃叔璥形容它的音色是「一種幽音承齒隙，如聞私語到更闌」（〈番社雜詠──嘴琴〉）。因為樂器的音量不大，所以作者將它比擬為戀人之間的喁喁情話，直至更深夜闌仍說個不休，正切合了男女歡會，求偶好合的功能。至於嘴琴的形制，根據《臺海使槎錄》文字看來，南北是有所差異的：

> 琴以竹為弓，長可四寸，虛其中二寸許，釘以銅片；另繫一小柄，以手為往復，脣鼓動之。（〈北路諸羅番三〉）

> 琴削竹為弓，長尺餘，以絲線為弦，一頭以薄篾折而環其端，承於近弰，絃末疊繫於弓面，咬其背，爪其弦，自成一音，名曰突肉。（卷七〈番俗六考・南路鳳山番一〉）

「北路諸羅番三」大約在今日彰化一帶，「南路鳳山番一」則在今日的屏東縣。仔細看來，這其實是兩種樂器，北路長僅四寸，虛中而釘以銅片的是 *口簧琴，而南路長達尺餘，絲線為絃的則是 *弓琴，因為兩種樂器或是「以脣鼓動」，或是「咬其背」，於是就籠統地冠以「嘴琴」的稱呼了。（沈冬撰）參考資料：6

祖靈祭

原住民許多族群均有祭祀祖先的儀式【參見巴宰族祖靈祭、icacevung、talatu'as】。（編輯室）

二、漢族傳統篇

【初版序】
俯瞰臺灣漢族四百多年來傳統音樂

溫秋菊

　　漢族在臺灣人口中比例最高，然一般人士對漢族傳統音樂的知識卻相當匱乏，遠遜於對西方音樂的接觸；《臺灣音樂百科辭書》「漢族傳統音樂篇」之編輯，主要是透過樂種網脈之建立及其定義、音樂理論、術語、俗諺、音樂家及相關的知識、材料，嘗試在有限的空間裡，提供理解臺灣漢族四百多年來傳統音樂的入門知識，與其歷史的俯瞰。

　　本篇內容包括民歌、說唱、陣頭、戲曲、宗教音樂、樂器、器樂等等，主要闡述其定義、歷史、分布、形式與內容特色、演奏方式、記譜法、樂譜（含手抄本）、術語（含俗諺）、理論、活動、代表性人物、團體、劇目、曲目等等。基於工具書書寫形式，非以樂種、歷史劃分方式閱讀，惟附錄參考書目提供深入探索線路。漢族音樂傳承，普遍使用方言「口授」，在描述閩南語系及客家語系音樂時，無疑會遇上字形、字義選擇等問題；本篇針對習慣性之音樂語彙，盡可能地尋求適當的漢字，標記羅馬字母拼音，建議讀者依此拼音發聲，必可進一步加強對該樂種之理解。此外，部分樂種如南管、北管，因屬性特殊，文本與文脈關係比較複雜，從屬關係盡量藉著各種符號標記以顯示之，此處參見「凡例」說明。

　　讀者在閱讀本篇時不難發現，藉著20世紀以來民族音樂學在臺灣的蓬勃發展，學者們在各樂種調查的範圍、紀錄、記譜、分析等等，都更加深入而且客觀。讀者也將發現，臺灣漢族傳統音樂之間，不論是形式、內容、名稱、音樂語彙或使用的樂器等等，常常有交疊、矛盾、混亂等實際現象；基於真理越辯越明的原則，本篇對某些不同的見解暫予保留觀察。

　　臺灣漢族傳統音樂歷史悠久且非常多元，惜限於諸多無法控制因素，原規劃中的部分樂種，本次出版尚無法呈現，如原請託周純一教授撰寫的大陸各省的說唱、戲曲等等；希望未來有版時，內容上可再力求充實。

　　本篇乃認識四百年來漢族傳統音樂入門工具書之第一次呈現，代表了許多臺灣民族音樂學者、專家們的學術熱情與努力，為此，向陳郁秀教授號召編輯《臺灣音樂百科辭書》的初衷與高瞻遠矚致敬！並感謝賜稿的：竹碧華、呂錘寬、李婧慧、李毓芳、吳榮順、吳思瑤、林珀姬、林顯源、周嘉郁、柯銘鋒、徐麗紗、高雅俐、高嘉穗、張炫文、黃玲玉、黃玉潔、黃婉如、許牧慈、張美玲、陳省身、楊湘玲、蔡宗德、蔡郁琳、蔡淑慎、潘汝端、鄭榮興、簡秀珍、謝瓊琦、蘇鈺淨諸位學者（依筆畫序）。撰稿者不乏長期耕耘於該領域的資深學者，但其詞條內容許多是經過重新訪問調查或再三確定方才定稿，令人由衷敬佩。在訪問調查中，更有許多專家學者不吝提供寶貴意

見，例如古琴音樂家張清治、王海燕、李楓教授等等，在此一併致謝！

必須一提的是本篇在編輯初期非常艱難，後來能夠漸入佳境，最要感謝的是呂鈺秀教授的鼎力相助！她在主編「原住民音樂篇」繁重的工作之外，大力協助北管、歌仔戲、說唱的編輯。而王櫻芬教授在百忙中雖中斷南管書寫辭條的計畫，仍盡力協助本篇南管部分的規劃與審查；黃玲玉、徐麗紗、高雅俐、李婧慧、林珀姬諸位教授，在2008年初農曆年除夕前為本篇編輯密集審查、意見交換，李婧慧教授並特別為本篇重要術語的羅馬字拼音出力，使我不但屢屢感受民族音樂學者的學術熱誠，更享受了友情無盡的溫暖！

編輯期間，各集主編相互交換的意見也提供本篇編輯莫大的幫助；陳麗琦教授更經常在諸多繁瑣問題的協調、聯絡上，肩負龐大責任，確有無比耐心，想來實在令我感動又感激！對於第一階段助理陳依婷、梁曉玲同學，第二階段助理吳思瑤、葉芳芸同學的朝夕相處並諸多協助，也是無盡感激！而本篇編輯真正得以完成，最後要衷心感謝的是幕後功臣之一：遠流辭書主編鍾淑貞！如果沒有她耐心的催稿與真誠、專業的許多建議，本篇絕無法完成。

遺憾的是張炫文教授在2008年2月病逝，來不及分享出版的喜悅。辭書編輯之初，他即誠摯表達對本書的重視，並有懇切建言；2008年初農曆年前，他在臺中電話回答本書問題時聲音相當疲憊。雖警覺其病況加重，豈料這麼快離我們而去。1月26日我以電子信報告本辭書編輯進度，未幾回信：「溫老師您好！來信收到了，謝謝您！《臺灣音樂百科辭書》在您和其他老師的用心與努力下，相信一定會讓人滿意，在此祝福您新的一年吉祥如意！張炫文 2008.01.30」這是張老師對本辭書的最後一封信，令人懷念！

最後，再一次向上列所有的人致上十二萬分的謝意！

願「漢族傳統音樂篇」的一小步，共同成就臺灣音樂新世紀的一大步！

2008 年 11 月

【二版序】
傳統音樂文化紀錄保存

施德玉

　　臺灣是多族群的社會，因之而產生的民間活動與表演藝術的種類，是非常多元而豐富的，舉凡各地的廟會、節慶和婚喪喜慶的活動中，都能見到各式各樣的民間團體進行表演。尤其是早期農業社會時期，參與欣賞廟前戲曲搬演者眾，圍觀者眾多，尤其配搭鑼鼓喧天的氛圍，往往能呈現熱鬧的場面。這些傳統表演的藝人們不但能歌、能舞、能演奏樂器，還能搬演故事，並且內容精彩而豐富，不僅成為眾人的目光焦點，也保留了我們的傳統文化。所以多年來傳統表演藝術已經成為臺灣民眾生活中相當重視的活動，而這些表演藝術中承載著先民保留下來的珍貴傳統文化。隨著社會的變遷不斷產生變異性，加以年輕學子受到世界多元文化之影響，對於傳統文化產生疏離感，在傳統即將面臨式微的現階段，我們要有危機意識，應該更珍惜歷史、保護傳統、慎談發展，這樣才能使我們的傳統文化永續發展。

　　臺灣民眾認識與瞭解漢族傳統音樂與表演藝術，在當代是極為重要的，是可以增加我們民族的凝聚力。我們有自己的語言、自己的音樂、自己的戲劇，以及多樣的表演藝術，而這一切都是我們的文化，透過對於這些文化的認識、學習、研究與發展，更能凝聚我們民族的向心力，以發展具有特色而高藝術的傳統文化。為便於民眾認識臺灣的音樂文化，《臺灣音樂百科辭書》成為重要書籍，由於第一版《臺灣音樂百科辭書》是 2008 年出版的，至今已經超過十四年，音樂文化各方面都有許多變化，因此有許多當時撰寫的辭條需要更新與增補，讓原規劃的辭條更具完整性。

　　第一版《臺灣音樂百科辭書》中，第二篇漢族傳統音樂共有 1,223 個辭條，主要內容包括：民歌、說唱、陣頭、戲曲、宗教音樂、樂器與器樂等。是闡述各樂種、音樂或樂器的定義、歷史、分布、形式與內容特色、演奏方式、樂譜、記譜法、術語、理論、活動、代表性人物、團體、劇目、曲目等。為使辭書中個別辭條的內容與時俱進，今辭書再版，規劃增修內容，或有新增，或有修訂，也有補充與刪除的辭條。

　　目前規劃的第二版《臺灣音樂百科辭書》，因為版權的諸多問題，非常不捨的刪除了呂錘寬所撰寫的 17 個辭條。另外吳榮順辭條也因為他的研究領域非常廣，包含漢族傳統音樂、原住民音樂、當代音樂等，因此將他的辭條移至第三篇的當代音樂篇中。所以第一版《臺灣音樂百科辭書》中的漢族傳統篇共留有 1,205 個辭條。本次增修版，非常感謝 17 位學者與編輯室協助，對於 81 個辭條進行增補內容，分別是：李秀琴、李毓芳、吳榮順、吳柏勳、林珀姬、施德玉、柯銘峰、張美玲、黃玲玉、黃瑤慧、傅明蔚、溫秋菊、蔡郁琳、潘汝端、謝瓊琦、簡秀珍、蘇鈺淨（依姓氏筆畫排序）與編輯室。

　　近年來科技日新月異，臺灣漢族傳統音樂在民間以及政府的支持之下，有新的變化與發展，所以漢族傳統也規劃新增了 65 個辭條，分別邀請了 17 位學者專家進行撰稿，分別是：李秀琴、吳榮順、林建華、林秀偉、周以謙、施德玉、施德華、柯銘峰、范揚坤、唐文華、袁學慧、馬蘭、黃玲玉、黃建華、游素凰、溫宇航、蔡秉衡等（依姓氏筆畫排序）。這些新增辭條主要內容是民間許多的陣頭團體、戲曲團體、民間的器樂、重要藝師、道教音樂，以及祭孔雅樂等。非常感謝這些學者關注到漢族傳統音樂的更多音樂形式與樣貌，並提供新辭條豐富的內容。

　　在新增辭條中，值得一提的是文化部文化資產局無形文化資產《文化資產保存法》於 2016 年 7 月修正，新增類別：紀念建築、史蹟、口述傳統、傳統知識與實踐，其相關指定、登錄辦法於 2017 年 7 月前完成發布。因此文化部文化資產局無形文化資產傳統表演藝術類，先後有不同類別的重要保存者被登錄，並且執行傳習計畫。這些被登錄的傳統藝師，多為民間具有代表性的資深藝師，也是本次重要增補內容的辭條。

　　基於以上資料呈現，此次第二版的《臺灣音樂百科辭書》第二篇漢族傳統篇，在增補資料後共有 1,270 個辭條，總字數超過 43 萬字，分別是由 52 位學者專家進行撰稿，在此一併致謝。期望第二版的《臺灣音樂百科辭書》記錄保存臺灣漢族傳統音樂豐富的資料，能提供民眾認識、了解臺灣傳統音樂文化，使其能永續發展。

<div align="right">2023 年 6 月 1 日寫於臺南</div>

A
漢族傳統篇

aizi
● 噯仔
● 噯仔指
● 阿蓮薦善堂
● 〈鬥鵪鶉大報〉
● 安頓
● 按撩

A

噯仔

南管樂器,在 *十音會奏中使用。讀音爲 ai3-a2。雙簧吹管樂器,亦有玉噯、南噯之稱,噯仔爲俗稱,即小嗩吶。因其聲音響亮,多用於南管 *噯仔指(即十音會奏),或 *七子戲、高甲戲、*梨園戲等南管類戲曲的演出。

其形制爲木製管身,長約一尺二寸,做成竹節狀,首細末粗,兩頭皆安銅管,細端之銅管長約三寸,上接蘆簧吹哨;粗端套一喇叭形銅管;管身正面七孔,背有一孔。按孔全按所吹出之音爲低音的「士」(g)。

演奏的姿勢與南管 *洞簫同,左手上右手下。過字打音多由右手控制,吹奏的氣息控制、蘆哨的厚薄大小,以及銅管吹嘴的高低位置與音色優劣息息相關,聲響務求圓潤柔美。(李毓芳撰)參考資料:78, 110

噯仔指

讀音爲 ai3-a2-tsuin2。*南管音樂演奏術語,字面上的意義爲「和噯仔演奏的指」,樂器使用通常結合 *上四管、*下四管加 *拍板共十種樂器,故亦稱「十音演奏」〔參見十音會奏〕,曲目通常選取較輕快活潑的 *一二拍或 *疊拍的 *指尾來演奏,爲 *整絃活動開始的熱身運動,其意相當於戲劇活動的「鬧臺」作用。整絃活動中,爲求賓主共歡,噯仔指通常會邀請各地 *絃友共同參與演奏。(林珀姬撰)參考資料:79

阿蓮薦善堂

南管傳統 *館閣。成立於 1984 年,館址位於高雄市阿蓮區民族路 82 巷 14 號之薦善堂內,曾任 *館先生者包括陳榮茂、翁秀塘及卓聖翔等,早年負責人爲陳乙金,目前館東爲陳三寶,他善彈琵琶與三絃。多年來薦善堂未再聘請先生駐館,但仍維持活動,時間爲每週三晚上,人員約有十數人,*傢俬腳習慣看譜,唱曲以梁秋菊最佳。梁氏生長於梓官的南管世家,自小學習南管,也會彈 *琵琶與 *三絃,館員們相互學習,感情甚好。與 *南聲社關係甚佳,南聲社或 *清雅樂府作會 *排場,皆熱心參與。(林珀姬撰)參考資料:117

〈鬥鵪鶉大報〉

讀音爲 ian1-thun1 toa7-po3。指〈鬥鵪鶉〉、〈大報〉這兩套常見的北管 *古路 *牌子,兩者常被合併提及,皆有 *曲辭可供演唱。〈鬥鵪鶉〉由五段不同曲調組成,各段牌名已散失,除了頭尾兩段散板曲調外,中間的三段在曲調上有所關聯。〈大報〉則由【醉花陰】、【喜遷鶯】、【遊四門】、【水仙子】、【尾聲】等五段曲牌組成,不論其曲辭、曲牌名稱,或是曲調旋律等,均與崑曲《連環記》中的〈問探〉多有相同。除了單獨用於鼓吹合奏外,此兩套掛有曲辭的聯套牌子,最初是出自於兩齣北管古路 *戲曲的唱腔;其中,〈鬥鵪鶉〉是用於古路戲曲〈求乞〉一齣當中,〈大報〉則運用於古路戲曲《黑四門》當中。(潘汝端撰)

安頓

讀音爲 an1-tun3。*南管音樂的樂譜以 *工尺譜爲 *骨譜,如何在骨譜上安插轉折的音韻,此手法稱爲安頓。好的安頓有助於樂曲在 *攻、夾、停、續的表現。(林珀姬撰)參考資料:117

按撩

讀音爲 ji7-liau5。演奏南管時由 *曲腳唱曲,曲腳不同於 *傢俬腳,因手持 *拍板的關係,故以手指按撩,然後在拍位以拍板擊出。*一二拍按撩時,中指按拇指爲第一撩,或直接持拍

板以「收推頓拍」動作爲一循環：三撩拍時，食指按拇指爲第一撩，中指按拇指爲第二撩，無名指按拇指爲第三撩；七撩拍時，尾指按拇指爲角撩，再回頭無名指按拇指爲第五撩，中指按拇指爲第六撩，食指按拇指爲第七撩，唱曲最忌諱拍位失序，因此，不是曲子背熟就可以，按撩若不確實，則前功盡棄〔參見撩拍〕。（林珀姬撰）參考資料：117

凹頭板

參見接頭板。（編輯室）

B

babantou

漢族傳統篇

- 【八板頭】
- 八大套
- 叭哈絃
- 擺尪子架
- 擺場
- 拜館
- 白鶴陣

B

【八板頭】

讀音爲 poeh⁴-pan²-thau⁵【參見【大八板】】。（編輯室）

八大套

指傳統南管 *館閣中必備的「指」類套曲曲目中，在除了 *五大套之外，加上【中倍內對・鎖寒窗】、【山坡羊・我一身】、【湯瓶兒・我只處心】三套，合稱八大套。讀音爲 poeh⁴-toa⁷-tho³。乃爲傳統南管館閣爲豐富 *拜館必備的「指」套曲目，在五大套之外，另加入三大套，原因是五大套中尚缺【山坡羊】與【湯瓶兒】兩個 *門頭，而【中倍】選擇「內對」加入（中倍有內對、外對之分；五大套中出現的是外對曲目），故選取上述三套加入。不過現代的館閣能具備五大套或八大套的人不多，只能當作歷史參考。（林珀姬、溫秋菊合撰）參考資料：79, 117

叭哈絃

客語俗稱叭哈絃，又稱喇叭絃、鼓吹絃，屬中音拉絃樂器，樂器有兩條絃，琴筒由彎曲的桐木頭蒙上塑膠板，琴桿是銅管，通到最頂端加上一個銅製的曲形大喇叭，聲音由此傳出，琴馬多用小竹馬，琴絃採用鋼絃。喇叭絃的音色非常特殊，與 *嗩吶的聲音有點類似，卻與整個樂隊的音色不太融和，因此 *苗栗陳家八音團不用此樂器，但是新竹以北的八音團，常常以它爲主要的伴奏樂器，或許是因爲它的音量較大。常以「工一士」（Mi-La）四度定絃的指法或「ㄨ一士」（Re-La）定絃的指法演奏。（鄭榮興撰）參考資料：243

擺尪子架

臺灣 *傀儡戲演出的基本動作之一。這是一連串的亮相動作，傀儡戲偶出場做過 *開山或 *轉箍歸山的動作後，先伸開左手，再伸開右手，此時演師用左腳踩住戲偶的右腳並將之拉直，戲偶自然會跨起左腳彎曲，上身向前傾，形成「前弓後箭」的姿勢，稱爲擺尪子架。

另一個「擺尪子架」的姿勢，是在「開山」或「轉箍歸山」之後，操縱者打赤腳踩住戲偶的左腳，操縱者本已抓著戲偶的右手線，再勾起戲偶的右腳線，使跨起腳步，往正右方跨步，右手與肩同高，左腳斜著，右腳成弓部，頭部往舞臺前方看著。此時操縱者與戲偶的身體是同樣的姿勢。（黃玲玉、孫慧芳合撰）參考資料：55, 187

擺場

參見排場。（編輯室）

拜館

讀音爲 pai³-koan²。南管 *館閣之間往來的一種禮儀，*絃友相互拜訪，客方須先行香禮拜主方郎君爺，然後 *整絃演奏。（林珀姬撰）參考資料：117

白鶴陣

白鶴陣是由宋江陣演變而來，引陣的主角是白鶴，還有白鶴童子，二者在 *陣頭前引路或對舞，搭配熱鬧的鑼鼓聲，進行各種陣式的武術表演。在參與廟會活動時，行過拜神之禮後，就開始繞圈，接著進入類似宋江陣的各種武術表演，例如雨傘、大刀、官刀、踢刀、雙刀、矛槍、雙眼、齊眉、雙邊、盾牌和耙等兵器操演對打，另外還有空手拳、七星陣、太極八卦陣的陣式。每次白鶴陣 *出陣，下場表演的人數爲 36 人，加上替換人員、鑼鼓手及其他工作人員，全部約 60~70 人。

七股區「樹仔腳寶安宮白鶴陣」於 2007 年登錄爲臺南市傳統表演藝術重要文化資產保存團體。指定登錄理由有六：1、白鶴陣爲「宋江四陣」（宋江陣、*金獅陣、白鶴陣、五虎平

西陣）之一，白鶴造形及動作獨特而有異趣，具藝術性。2、白鶴仙師及白鶴童子的動作生動、傳神，技法優，具特殊性。3、是全臺白鶴陣的發源，歷史悠久，極具地方色彩。4、白鶴陣在臺灣相當稀少，原臺南縣也僅有一團，該團是南部最早創陣者。5、該團爲「西港仔香」特有且重要陣頭，可入王府，身分特殊。6、該團的組織爲宋江陣班底，以「白鶴仙師」及「白鶴童子」爲領陣，既有宋江陣式的演出，又有「舞白鶴」的特殊表演，值得保存。由於「樹仔腳寶安宮白鶴陣」是西港香的專屬陣頭，平時不常操練，因此每逢三年一次的 *刈香活動屆臨之前，就必須招兵買馬，從事各種有關陣式、拳法的訓練。

臺南西港香科遶境時，白鶴陣最重要的功能就是爲寶安宮康府千歲護駕，每晚神轎入廟前，白鶴陣員一定會站立於兩旁護駕並維持秩序。另外，當地信眾亦相信白鶴陣具有保境安民之效，因爲陣中的七星陣和太極八卦陣象徵驅邪避煞，以白鶴象徵的聖潔力量所展演的七星陣能驅邪除惡，而太極八卦陣則意在形成網子捕捉惡煞，此種信念反映出白鶴陣在傳統武陣展演形式之外，所具備的宗教特色。（施德玉撰）參考資料：206, 209, 397

白話

讀音爲 peh[8]-oe[7]。白話指當地方言，於北管指 *戲曲演出中所出現的閩南語口白（相當於戲曲所稱的土白），這類口白通常不會抄錄在 *總講上，多只標出「白話」或「白話不盡」等字樣。在劇中通常是丑角類演出者有這類閩南語對話，由於其他角色仍以官話（或稱爲正音）唱唸，故會出現一官一白的對白情形，而說白話的角色遇到唱腔時，亦仍須以官話演唱。先生傳授時亦只點出該處可能要說的基本內容，由劇中角色 *上棚時即興自由發揮。時事或是與演出地相關事物，亦可能成爲白話的一部分。（潘汝端撰）

【百家春】

讀音爲 pek[4]-ka[1]-tshun[1]。爲一首極爲常見的 *絃譜曲目，可見於各地的北管 *館閣，及 *南管系統以外的各類臺灣傳統音樂戲曲場合，常被誤認爲是一首南管樂曲。在北管中，【百家春】是以絲竹樂隊演奏，多數團體是以一板三撩的拍法來演奏，以連續演奏三次最爲常見。亦有 *曲辭演唱版本之流傳，所述內容較爲抒情哀傷。（潘汝端撰）

唄匭

參見梵唄。（編輯室）

《百鳥歸巢》

南管「譜」類音樂。讀音爲 pek[4]-niau[2]-kui[1]-tsau[5]。「四大名譜」之一，以展現 *洞簫技巧爲主，屬 *五空管，共六章。全套幾乎在中高音區演奏，對洞簫而言，無疑是一項大考驗，聆聽者也自然將重點置於洞簫技法之上；此外，末章的 *琵琶技巧也異於其他譜套，不只第一、二絃，左手必須在第三、四絃找出相同音高，遊移於四絃之間的手指，彷若一隻穿梭蜘蛛網間的大蜘蛛。而三至五章也大量使用「入線」（琵琶第二根絃）彈奏，模仿鴛鴦、蝴蝶和黃蜂的動作。（李毓芳撰）參考資料：104, 348

拜師

指正式向 *八音樂師行拜師禮，正式成爲其門下，展開求藝過程。傳統八音樂師之養成，爲個別求拜某位八音樂師爲師，正式行「拜師」禮節，除了祭拜祖師爺外，並包紅包給老師後，才開啓三年四個月的學藝生涯。（鄭榮興撰）參考資料：12, 241

白文

爲 *梵唄眾多儀文文體和音樂形式之一。其文體形式爲長短句。每句字數四到八字不等。平日一般課誦並無固定曲調配合唱誦。較特殊的是 *水陸法會中所使用的白文。法會中的白文體例有四六對仗的駢體文。並依儀文所昭告的對象，以梵腔（迎請神佛）、道腔（迎請使者）、書腔（召請孤魂野鬼）等不同曲調形式配合演唱。（高雅俐撰）參考資料：311, 597

B

漢族傳統篇

baixian

●擺仙
●白字布袋戲
●白字戲
●白字戲子
●《八面》
●板
●綁
●《挷傘尾》

擺仙

指 *亂彈戲演出 *扮仙戲。客家地區的習俗，酬神祭典大部分在早上，因此戲班爲配合儀式，必須上午即到演出地點，約十點半至十一點之間演出扮仙戲，劇目有《三仙會》、《醉八仙》〔參見打八仙〕等，歷時半小時。扮仙完畢後，等下午二時許，才開演正戲，所以又稱扮早仙。(鄭榮興撰)

白字布袋戲

臺灣早期的 *布袋戲之一。白字布袋戲與 *南管布袋戲、*潮調布袋戲同爲早期傳入臺灣的布袋戲。是指以白字作爲唱腔、道白而演出的布袋戲，由泉州人所傳，以雲林爲中心，盛行於臺西、麥寮、褒忠、東勢、四湖等地。今已不爲臺灣布袋戲所使用。

過去中南部地區除某些鄉鎮有少數的潮調布袋戲外，餘多爲白字布袋戲。不過早期的白字布袋戲因同屬南管系統，而被認爲是南管布袋戲，故有學者認爲最早傳入臺灣的布袋戲應爲白字布袋戲，而非一般所謂的南管布袋戲。

江武昌〈台灣布袋戲簡史〉中引 *黃海岱所言：「白字布袋戲和南管布袋戲在表演風格上很類似，只不過在音樂上較南管布袋戲通俗，而且常有『路里令、里路令、路路里路令……』的尾腔和後場樂師的幫腔。」

白字布袋戲劇目：《二度梅》、《大紅袍》、《小紅袍》、《白扇記》、《孟麗君》（再生緣）、《金車鑼》、《金魁星》、《昭君和番》、《唐朝儀》、《瘋僧掃秦》、《蝴蝶杯》、《寶塔記》等。(黃玲玉、孫慧芳合撰) 參考資料：73, 278, 282, 297, 371

白字戲

讀音爲 peh⁸-ji⁷-hi³。*車鼓別稱之一，《嘉義縣志（五）》等文獻，見有此名稱。(黃玲玉撰) 參考資料：212, 213, 399

白字戲子

讀音爲 peh⁸-ji⁷-hi³-a²。*車鼓別稱之一，呂訴上《臺灣電影戲劇史》等文獻，見有此名稱。(黃玲玉撰) 參考資料：212, 213, 399

《八面》

讀音爲 poeh⁴-bin⁷。南管大譜《八展舞》之原名，除 *慢頭之〈西江月引〉外，以〈金錢經〉爲第一節，次節爲〈夜遊〉，三節爲〈夜賞〉，四節爲〈夜樂〉，五節爲〈夜唱〉，六節爲〈折雙清〉，七節爲〈六綿搭架〉，八節爲〈鳳擺尾〉，共八節，故稱《八面》，演奏時如以〈西江月引〉起奏，則〈鳳擺尾〉不用。以上三、五、八面是以金錢經爲首節，意即三面金錢經、五面金錢經、八面金錢經。(林珀姬撰) 參考資料：79, 117

板

讀音爲 pan²。北管制樂節之樂器〔參見北管樂器〕；由三塊檀木或其他硬木製成，其中兩塊以細棉繩紮在一起合成一體。演唱 *細曲時，歌者每逢板位即晃板一下，若逢散板，則將板散晃，以發出幾個響聲。民間另有一種竹製的板，用於戲曲或牌子演出時，由頭手鼓以左手持板演奏。它是以一小段竹子剖成對半，再將圓弧面相鄰綁緊而成。擔任頭手鼓者在拿竹板演奏時，除了在伴奏唱腔時，每遇板位即晃板使之相擊出聲外，在鑼鼓進行時，板會在板位或鼓詩的「各」字拍位上出聲。(潘汝端撰)

板

綁

早期臺灣戲曲界的一種契約的訂定；家長將小孩送至戲班，言明在一定期間內由戲班訓練，並且爲戲班工作，戲班則支付家長酬金。(李婧慧撰)

《挷傘尾》

臺灣客家 *三腳採茶戲《賣茶郎張三郎故事》十大齣劇目中的第三齣。劇情的大要爲：張三

郎欲外出賣茶，妻子不願分別，送了三郎十里路，此時三郎與妻子對唱起〈送郎送到十里亭〉的曲調──「……（旦）送哥送到十里亭，回頭不見有親人，自古單客也難做，叫妻安能不落心；（丑）賢妻要掫十里亭，出外不論故鄉人，同府同縣親兄弟，唔使遠送緊回身。」在「十里亭」，兩人離別之際，妻子潸然落淚，兩人對唱起〈挷傘尾〉的曲調──「……（旦）哥哥要歸較早歸，前面朋友緊相催，來時送哥唔知遠，轉時孤單獨人回；（丑）賢妻要歸緊去歸，朋友喊船緊相催，帶著滿姑早歸屋，一團和氣莫是非。」最後妻子用各種理由，試圖留下三郎，甚至拉著三郎的傘，不讓他離去，兩人拉拉扯扯，最後三郎才橫下心，掙脫妻子的拉扯，無奈地離去。（吳榮順撰）

【梆子腔】

讀音為 pang¹-a²-khiang¹。*北管戲曲唱腔之一，以叭子為其旋律伴奏，有固定的腔格，屬於曲牌體，與北管*戲曲中多數以上下句為結構的唱腔形式不同。北管【梆子腔】主要出現在《三仙會》、《新天官》等*扮仙戲曲的唱腔當中，但極少部分的戲曲亦可能出現【梆子腔】，像是*古路《戲叔》一齣中，即有旦角潘金蓮演唱一段【梆子腔】，或是*新路《打桃園》、《長亭別》等齣，幾乎都以【梆子腔】貫穿全劇。（潘汝端撰）

〈半山謠〉

*美濃四大調之一，它雖然是美濃地區自然產生的*客家山歌調，但其曲調的來源卻是源自鄰近原住民部落所演唱的一首歌曲。但是在今日的魯凱族〔參見●魯凱族音樂〕或是排灣族〔參見●排灣族音樂〕的歌謠中卻無法明確的分辨是使用了哪一首歌謠。其歌詞描述一位原住民青年，與美濃的客家姑娘相戀，卻無法得到女方家長認同，為了抒發思念的心情，才產生了這首〈半山謠〉。（吳榮順撰）參考資料：68

扮仙三齣套

布袋戲的*扮仙戲有所謂的「扮仙三齣套」，第一齣《福祿壽三仙會》，除了福祿壽三仙外，還有三仙帶來賀壽的魁星、麻姑、白猿獻藝；第二齣《跳加官》，代表加官進祿之意；第三齣《尪婆對》，登場的是一對狀元夫妻，以其為富貴、美滿、團圓、百年好合、子孫顯貴的代表，在扮仙戲及正戲謝幕時，都會出場祝福觀眾。（黃玲玉、孫慧芳合撰）參考資料：73

扮仙戲

讀音為 pan⁷-sian¹-hi³。北管*戲曲劇目性質之一大類。一稱仙齣，乃因其戲劇內容為妝扮天上神仙聚會，以祝福凡間民眾。一次完整的北管扮仙演出包含三個部分，即神仙劇（天上神仙之聚會）、賜福劇（神仙下凡恩賜有福之人）、和封誥劇（凡人受封公侯將相），此三者之連結稱為*三齣頭，並形成扮仙戲的演出順序。從唱腔系統觀之，北管扮仙戲包括了*崑腔、*福路唱腔、南詞等類。屬於崑腔系統的扮仙劇目，有《醉八仙》、《三仙白》、《天官賜福》、《長春》、《卸甲》、《封王》、《金榜》、《大八仙》、《河北封王》等，這類扮仙戲之樂曲結構屬於曲牌體，像《醉八仙》在劇中所使用的曲牌，即包括了【粉蝶兒】、【泣顏回】、【上小樓】、【下小樓】、【石榴花】、【黃龍滾】、【疊疊犯】等，而《天官賜福》則使用了【醉花蔭】、【喜遷鶯】、【四門子】、【水仙子】、【尾聲】等曲牌。屬於福路系統的扮仙劇目，有《蟠桃會》、《掛金牌》等，唱腔便以*【平板】、【流水】、*【十二丈】等*古路系統為主。屬於南詞系統的扮仙劇目，有《南詞天官》、《南詞小天官》、《南詞仙會》等，其唱腔以南詞曲調為主。

對中部地區的子弟而言，扮仙戲有古路與*新路之別，即將某些特定劇碼歸為古路或是新路，像《醉八仙》是古路的，《天官

北管吉祥戲之一《天官賜福》

B

bangziqiang

漢族傳統篇

【梆子腔】●
〈半山謠〉●
扮仙三齣套●
扮仙戲●

賜福》是新路的，*頭手絃吹亦採用不同的調高。但對於清楚分別西皮與福路的北部系統館閣來說，不論是「社」系所屬的古路系統，或是「堂」系所屬的新路系統，都可能上演《醉八仙》或是《天官賜福》，故不論是《醉八仙》或是《天官賜福》，到了北部*館閣便出現了古路與新路兩種，二者主要差別只出現在鑼鼓與*吹的定調。（潘汝端撰）

半月沉江

讀音為 poan3-geh8 tim5-kang1。*指套拍法轉變，如三撩拍轉 *一二拍時，一般為自拍位轉，而指套《一紙相思》、《趁賞花燈》、《玉簫聲和》等三套，為自中撩轉換為一二拍的撩位，故最後一個三撩拍的撩位僅剩兩撩，少了一撩，故稱為半月沉江。（林珀姬撰）參考資料：79, 117

林祥玉指譜《一紙相思》二節〈兩個〉中的半月沉江之法

扮早

參見擺仙。（編輯室）

班長

介於 *戲班及請戲人之間的仲介者，而這經仲介的行為，民間稱為「引戲」。班長並非戲班的雇員，他獨立於戲班之外，分散在各地，是靠引戲抽成賺取利潤的人。幾乎全臺灣凡有大寺廟的地方都有班長。一個能幹的班長，必定對所轄之處，各個廟宇及戲班瞭若指掌，人、地越是熟知，引戲的機會越多，行情也就較高。出名的班長，甚至全臺灣的戲界都認識。（鄭榮興撰）參考資料：12

半鐘

參見鐘。（編輯室）

班主

即 *戲班的出資者，若班主是「外行人」，則通常班主本身不管事，只須定期與「大簿」算帳收錢。若班主為「內行人」，則大多身兼數職，如臺中 *新美園的班主王金鳳（1917-2002），他除了平日處理對外經營事務，對內亦須管理帳目，若演員當中有人請假，他便得調度角色扮演的事情。（鄭榮興撰）參考資料：12

包臺包籠

指布袋戲班負責戲臺之搭建，並自備 *戲籠及演出。（黃玲玉、孫慧芳合撰）參考資料：73

報鐘

參見鐘。（編輯室）

寶鐘鼓

讀音為 po2-cheng1-koo2。*佛教法器名，又因臺語發音之故俗稱 *布鐘鼓（po2-cheng1-koo2）。通常由一小型吊鐘掛於木製或鐵製的吊架上，與 *堂鼓〔參見鼓、通鼓〕或扁型雙面鼓配合使用。鼓置於鼓架上，敲擊者左手執小型木質或鐵質金屬製之擊槌擊鐘，右手執棒擊鼓。

鐘鼓多於寺廟平時課誦或法會當中，配合唱 *讚使用；打 *佛七時使用與擊奏方式略有不同。此外，臺灣目前所舉行的 *海潮音唱腔系統的 *燄口儀式裡，幾個迎請諸佛菩薩的儀

目前臺灣寺院所使用之鐘鼓，司打者左手執擊槌擊鐘，右手執棒擊鼓。

節，主持法會的法師及信衆，必須起身問訊（即兩手相屈，曲躬至膝，操手下去合掌上來，兩手拱齊眉）與禮佛一拜後坐下，此時司打鐘鼓者，即於大衆坐下，至準備好繼續下一段儀節這段期間，彈性決定搖鼓或擊打鐘鼓的長短，作爲連接儀式中各小段儀節之用。（黃玉潔撰）

參考資料：386, 398

八音

臺灣的 *客家音樂文化中，八音是唯一純粹表現客族器樂文化與曲目的藝術代表，而 *客家八音更是臺灣客族所有器樂文化的典型代表，它源自於古代宮廷、軍隊的儀仗鼓吹樂，後來隨著朝代的更替，逐漸流傳到民間，其中一支進入客族文化，隨著客家族群遷移而傳播。經常伴隨著各種重要的生命禮俗，或是歲時節慶、神明誕辰等慶典活動，搭配儀式的進行而演奏音樂。傳統的客家八音曲目，依照樂器與編制職司分配的不同，又可分成「吹場音樂」與「絃索音樂」兩大類。（鄭榮興撰）參考資料：12, 243

八音樂器

客家 *八音班主要的樂器有 *嗩吶、*二絃、*胖胡、管〔參見烏嘟孔〕、笛、*鼓、鑼、鈸、梆子〔參見叩子〕、*嗩叮等，後來加入喇叭琴、*三絃、*秦琴、*揚琴、阮琴、大胡、竹板、大鑼，這些樂器視需要用於伴奏其他客家曲種，如 *【老山歌】或是客家採茶戲，除上述傳統樂器外，還加入其他西洋樂器，如小喇叭、薩克斯風、中山琴、電吉他、電子琴等。

（鄭榮興撰）參考資料：243

八音班

演奏 *八音音樂之團體，民間多稱爲「八音班」，屬職業性。八音是客家族群的傳統器樂音樂，主要用於喜慶場合。然隨著時代的變遷，八音班漸漸吸收北管 *戲曲與 *牌子之曲目，以及客家歌謠，從而擴大其演出內容與方式。而昔日八音班只從事喜慶習俗，現亦因生態的改變，也漸漸應聘於喪事場合。（鄭榮興撰）

參考資料：12, 243

八張交椅坐透透

指精通各種樂器演奏之樂師。「交椅」，指太師椅，一張太師椅指一種樂器；能坐上一張太師椅者，代表其精通該項樂器，而能同時坐上八張太師椅，代表其擁有演奏多項樂器之能力，亦即音樂造詣高超之意。其中「八」只是多的代稱，並非眞謂能演奏八種樂器者。在民間，被稱爲八張交椅坐透透者，是具有超凡絕倫技藝的樂師代稱。（鄭榮興撰）參考資料：12

北部布袋戲雙絕

指 *亦宛然的 *李天祿（1910-1998）與 *小西園的 *許王（1936-）。（黃玲玉、孫慧芳合撰）參考資料：73, 113

北部客家民謠

臺灣北部客家人以桃、竹、苗三縣市爲主，其流傳的山歌是以 *四縣腔山歌爲基礎而發展出的採茶戲曲唱腔 *九腔十八調，內含 *山歌、*採茶與 *小調。（鄭榮興撰）參考資料：241, 243

北港傳統音樂

北港之於當代臺灣，雖不過是雲林縣境內人口3、4萬的地方小鎮，但因爲當地在歷史上媽祖信仰的重要性而聞名遐邇。小鎮最初歷史崛起於此舊稱「笨港」、清代中葉時期港埠的商貿活動間，而後地方的歷史聲名與影響力，則緣由於當時創建四方供奉香火迄今始終不衰的朝天宮。北港地區音樂傳統歷史變遷軌跡，即因爲當地居民長期隨當地朝天宮媽祖信仰活動，在不同歷史時期曾經接受不同類型音樂在地方

B

bayin

漢族傳統篇

八音 ●
八音樂器 ●
八音班 ●
八張交椅坐透透 ●
北部布袋戲雙絕 ●
北部客家民謠 ●
北港傳統音樂 ●

上各自發展，留下種種時代印記，構成爲當代傳統音樂現象的歷史底蘊。

傳統音樂表現在北港小鎮生活日常裡的歲時文化動態，至今仍主要以當地朝天宮爲中心，包括隨外地香客來訪安排各種傳統樂陣的音樂交流，在地媽祖信仰圈內居民依廟宇歲時慶典與迎逛活動所安排表演節目。地方傳統音樂活動，包括在地居民自發組織各種類型*藝陣或音樂表演團體的日常練習，以至各節慶活動期間分在北港境內各處歷史宮廟排場，或編成各式樂陣隨媽祖聖駕巡邏地方沿途演出。地方音樂人才薈萃，如陳世南、*陳家湖父子與*陳茂萱、陳哲正兄弟，賡續三代音樂世家，先後曾爲聚英社館人延續*十三音傳統，並自1920年代先後創設新協社、北港樂團〔參見北港西樂團〕等西式音樂表演團體。

北港地方歲時重要行事中，每年以朝天宮於農曆正月元宵前後，以及媽祖聖誕日前夕的遶境祝慶活動最爲盛大。朝天宮媽祖歷年以來每次遶境北港本地，廟方安排遶境陣列現象傳統，固定以金聲順的開路鼓樂擔綱爲遶境行列總首，媽祖轎前一貫以大鑼隊、哨角隊（震威團）、轎前吹班並爲興前儀仗樂，其他參行神轎，同樣分別安排轎前吹班以爲各自前導。其他由在地居民所組織各種音樂團體，結合展示繡旗、宮燈各色文物參加遊行，於遶境沿途所演出的音樂，從歷史報刊記載，尤其日治時期所發行《臺灣日日新報》、《臺南新報》，戰後北港地方發行《聖女春秋》、《笨港雜誌》，朝天宮遶境傳統歷年所編印隨駕「行列」報導樂陣參與北港媽祖遶境活動紀錄，可見北港在地音樂參與宗教節慶傳統，包含南管〔參見南管音樂〕、北管〔參見北管音樂〕、開路鼓、馬陣吹、十三音、廣東樂〔參見廣東音樂〕、漢樂、國樂，乃至西式軍樂形態的鼓號樂隊等樂類。

透過歷年媽祖遶境行列紀錄可見，不同音樂組織變遷分合歷史，不同樂（劇）種在北港地區活動興替歷程。其中戲曲演出活動盛況，從日治時期維持到1960年代，曾在地方廟前出現戲曲演出，曾有過九甲戲〔參見交加戲〕、

北管（*亂彈）戲、*歌仔戲、*京劇，分隨擅長不同劇種的子弟曲館各自登臺表演。1920至1930年代，《臺灣日日新報》、《臺南新報》相關報導，可見參與團體包括：金聲順、新協社、和樂軒、集雅軒、仁和軒、錦樂社、新樂社、武城閣、*集賢社、江樂社、集英社、集斌社等曲館在不同年度間的參與情況。至於稍晚後崛起的南華閣、聖震聲、新街錦陞社、天韻國樂團，直到1970年代，仍可見持續參與地方慶典能力。之後由於臺灣社會發展變遷，尤其人口外流衝擊，多數團體至1970年代開始衰頹，多數逐漸從北港媽祖歲時慶典活動間息聲絕跡，如集英社與集斌社到1988年已不存在當年遶境行列。

1990年後北港在地以「笨港媽祖文化」復振，開始一波藝術人文再學習與傳承趨勢，當時除仍在地方保持活動的金聲順、聖震聲、集雅軒、新街錦陞社、震威團等團體外，地方新世代，透過舉辦推廣課程學習*南管音樂，聚集重組已經停止活動多年的集斌社、武城閣、南華閣等舊館耆老，最終復館爲笨港集斌社，繼續曲館活動，同時期學員部分另外新組汾雅齋南管樂團。

日治時期曾被譽稱爲臺灣媽祖信仰「總本山」，朝天宮自清代以降，舉凡媽祖祭祀禮樂、出巡儀仗無不隆重，原本專用開路鼓樂與轎前吹樂，屬於北港在地特有音樂色彩。舊時各地媽祖信眾凡來進香朝聖，同樣需要延聘在地職業性質的轎前吹班或樂師擔任出入迎送儀仗鼓樂習俗，同在1970年代衰微中斷傳統。歷來由轎前吹班樂師同業自願組成馬陣吹樂陣，長期參與北港迎媽祖遶境的奏樂團組織，以及當年奏樂團樂人職業專長的轎前吹音樂，直到2006年後才開始復振，至2019年，終於繼2017年李春生、金聲順爲保存者的開路鼓樂之後，接續被登錄成爲雲林縣內另一傳統表演藝術無形文化資產。（范揚坤撰）參考資料：138, 354

北管布袋戲

指以*北管音樂作爲後場配樂的*布袋戲，約

形成於清末光緒年間，也是布袋戲本地化之開始。由於當時北管音樂極爲盛行，加上原來自中國戲班樂師之凋零，遞補不易，只好取用當時盛行的北管樂師。

北管布袋戲改用北管音樂作爲後場配樂的方式有兩種，一爲全盤襲用北管戲的劇本，通稱爲 *正本戲；另一爲只用北管音樂配樂，但所演出的劇目仍是 *籠底戲。北管布袋戲大部分爲武戲，演出形態主要特色是加入許多武打場面，如跑馬、跳窗、打藤牌、放劍光、翻筋斗等，以吸引觀眾。

北管布袋戲又分成 *亂彈與 *外江兩系統，戲路均以武戲爲主，但經常武戲文唱。劇本以 *古冊戲與 *劍俠戲爲多。亂彈系統盛行於中南部，以雲林、彰化、臺中等地爲中心；外江系統即京劇系統，盛行於北部。

北管音樂風格高亢激昂、熱鬧喧囂、節奏明快有力富變化。北管布袋戲所使用的樂器有 *殼子絃、*大管絃、京胡、*嗩吶、單皮鼓、*通鼓、大鑼、小鑼、鈸、梆子等，使用了大量的打擊樂器。布袋戲進入北管布袋戲時期，戲班流傳著一句話 *三分前場七分後場，可見後場音樂在北管布袋戲中所佔地位之重要了。代表性藝人有 *黃海岱、*李天祿、*許王等。

北管布袋戲劇目有《甘露寺》、《吳漢殺妻》等【參見布袋戲劇目】。（黃玲玉、孫慧芳合撰）

參考資料：73、85、187、231、278、297、309

北管抄本

抄本係以手寫，記錄樂曲曲調、文本及其他符號等，作爲保存與傳習之用途。北管抄本十分多樣化，因樂曲種類及個人而異，例如：林金、王宋來的抄本。其記譜法與抄寫形式，參見北管音樂。（潘汝端撰）

古雷神洞、送妹（葉美景傳）

北管鼓吹

參見北管樂隊。（編輯室）

北管絲竹

參見北管樂隊。（編輯室）

北管俗諺

俗語是民間普遍共通的語辭，代表人民共同的觀念與認知，也反映民眾普遍的價值觀。俗語內容押韻、對仗、簡潔，是傳承先民經驗與智慧的最佳表徵。

北管 *戲曲是早期臺灣民間最流行的傳統戲曲，自清乾隆嘉慶以降，至 1960 年代，熱鬧喧天的北管戲曲是臺灣最受喜愛的民間戲曲，所謂「吃肉吃三層，看戲看亂彈」，正說明北管 *亂彈在臺灣的地位。

北管戲曲的諺語與其他民間劇種大致相通，質言之，大部分的梨園諺語是各劇種共同的語彙，例如：「父母無聲勢，送子去學戲」、「棚頂嫺，棚腳鬼」、「一聲蔭九才，沒聲母免來」、「作戲悾，看戲戇」、「戲棚腳企久人的」、「三分前場，七分後場」、「年簫、月品、萬世弦」、「打鼓累死噴吹」、「小生小旦目尾牽電線」、「老生驚中箭，小旦驚猲戲」、「戲沒夠，仙來湊」、「誤戲誤三牲」、「作戲的要煞，看戲的毋煞」、「歹戲賢拖棚」、「棚頂有彼種人，棚腳就有彼種人」、「棚頂作到流汗，棚腳嫌到流涎」等，都是各劇種共通的諺語。另有因宜蘭地區西皮、*福路兩派子弟的長期對立、分庭抗衡，因此引發的對立、械鬥事件不斷，也造成北管俗諺的誕生。北管 *戲曲特有的諺語大都與北管 *扮仙戲和西皮、福路之爭有關。（林茂賢撰）

北管戲曲唱腔

可大致分成 *福路（*古路）與 *西路（*新路）兩大系統，不論福路或是西路，皆包括了具固定板式（含一板三撩與流水板）及散板兩大類唱腔，各類唱腔亦有其固定搭配的鑼鼓與伴奏方式，*粗口與 *細口在演唱曲調上不盡相同，不同地區在唱腔的演唱或是伴奏方式上，也存

在著部分差異。演唱時，福路唱腔是以「合一ㄨ」定絃的 *提絃擔任頭手絃伴奏，若遇反調則以「上一六」定絃，西路唱腔則以吊規子（*吊鬼子）為頭手絃，「合一ㄨ」定絃伴奏「二黃」類唱腔，「士一工」定絃伴奏「西皮」類唱腔，遇反調時則將內外絃視為「上一六」或「ㄨ一五」。在北管戲曲總講的抄寫習慣上，每遇唱腔部分，多以特定符號表示之。像是福路的 *【平板】、【流水】（亦稱【二凡】）、*【十二丈】、【彩板】、*【四空門】、【疊板】，與西路的【導板】（多書寫為【倒板】）、【二黃】、【西皮】等唱腔，皆以「△」表示，而【緊中慢】、【慢中緊】、【刀子】、【慢刀子】一類以流水板進行，卻在各分句句尾拖腔長度略帶自由者，是以「㊁」表示，最後一類以散板形式演唱的【緊板】，則以「㊂」表示之。雖然相同符號可以指稱多類唱腔，但只要搭配總講上唱腔 *曲辭的點板及鑼鼓標示位置等其他提示，在絕大多數的情況下是可以判斷出該段唱腔的類別。

散板式唱腔包括了【彩板】、【倒板】、【緊板】與【哭腔】等類。福路的【彩板】與西路的【倒板】屬相同一類的散板式唱腔，唱腔性質相同，在形式上都只有一個上句，故無法單獨存在。對於【倒板】一說，民間藝人們稱演唱該類唱腔的角色，所遇場景多以昏倒狀出現，故稱之，但此一說法，無法通用在所有西路總講中所出現的【倒板】，故【倒板】應為【導板】之諧音。在【彩板】或是【導板】之後出現的唱腔，必須是一個下句或是以下句開始的唱腔段落。一般基本的唱腔都可與【彩板】或【導板】銜接，像是【彩板】接【平

北管戲曲演出形式之一，左一小鈔，左二大鈔，左三響盞，左四銅鑼，左五通鼓，中板鼓，右五揚琴，右四笛子，右三北管三絃，右二大管絃，右一殼子絃。

板】、【彩板】接【緊中慢】，或是【導板】接【二黃】、【導板】接【西皮】等。由於這類唱腔具有引導整個唱段出現的性質，通常只會出現在全齣戲曲第一位上臺演出者的最初唱段，或是劇中其他角色首次上臺演唱之時。【緊板】為一類獨立式唱腔，唱腔與伴奏皆以散板進行，由演唱者自行掌握演唱速度，適用於劇情緊張或是表達內心情感之時。【哭腔】與【緊板】二者不論在鑼鼓或是曲調上皆相近，主要差別在於【哭腔】特別用於角色遇傷心、哭泣之時演唱，在各句開唱之前，都會出現呼喊的字句。

具固定板式的唱腔，有福路的【平板】、【流水】、【十二丈】、【緊中慢】、【慢中緊】、【緊板】等，與新路的【二黃】、*【二黃平】、【二黃緊中慢】、【西皮】、【刀子】與【慢刀子】等。【平板】為北管戲曲中最具變化與代表性的唱腔，它與【流水】有著相同的開唱前奏（即絃子頭，或稱平板頭），而【流水】與【十二丈】二者雖有相同的唱腔旋律，但其唱腔前奏與過門不同，故【平板】、【流水】、與【十二丈】彼此間互有關聯，通常用於劇中角色對於劇情相關的人事物進行描述之時，演唱速度上較為平緩。福路的【緊中慢】、【慢中緊】，與【緊板】雖在唱腔的基本旋律上相同，但因著節奏速度、伴奏方式、鑼鼓與唱辭斷句等方面的區別，造成三種不同的唱腔表現方式。在伴奏方式上，【緊中慢】與【緊板】均依唱腔的曲調進行方向與落音而行，但【緊板】以散板處理，而【緊中慢】是在疊板（即流水板）的架構下進行。另【慢中緊】的伴奏則不論唱腔曲調為何，皆以一段固定曲調反覆進行，其曲調速度約為【緊中慢】放慢一倍左右，故【慢中緊】唱腔通常都會接到【緊中慢】才能完成整個唱段。不論【緊中慢】或【慢中緊】，演唱速度較【平板】、【流水】快，並穿插較多鑼鼓，故較適用於像是行進、對打等帶有動作的場景。西路唱腔又有「二黃」與「西皮」兩個次級系統，在單一的西路戲曲中，可同時存在這兩類唱腔，或單純只以一類為主。其中【二黃】、【二黃平】與【西皮】都是一

板三撩的唱腔，唱腔曲調固定，在性質上與福路的【平板】、【流水】、【十二丈】相近。【二黃緊中慢】亦被稱爲【二黃刀子】，屬於一類流水，或是唱腔演唱方式上，都與古路的【緊中慢】相似。至於【刀子】或是【慢刀子】，則與京劇的【垛子】類唱腔十分接近。

在北管戲曲中亦存有 *反調唱腔、小曲類唱腔等少見曲調，或是將原本唱腔拍值壓縮而出現的【緊平板】、【緊流水】、【緊西皮】等，這些唱腔多只出現在某些特定齣頭當中，不像前述所提及的諸類唱腔能普遍見於一般劇目當中。（潘汝端撰）

北管研究

關於北管的專題研究，應始於臺灣成立音樂或是戲曲研究所的 1970 年代以後，在此之前，只能在記錄戲曲或是地方見聞的書篇中，偶爾見到少許的相關文字。最早以北管爲研究內容的學位論文出現在 1970、80 年代，有王振義的〈台灣北管音樂研究〉（1977）、林清涼〈台灣子弟戲之研究〉（1978），與李文政的〈臺灣北管暨福路唱腔研究〉（1988），此三篇可謂開啓了北管的學術研究；但由於當時對北管尚無較爲全面的了解，論文內容僅能就研究者所認知的北管與其田野調查的結果有所陳述。

到了 1990 年代以後，由於政府對臺灣各項傳統藝術的重視，行政院文化建設委員會（參見●）及所屬文化機構，如傳統藝術中心（參見●）或各地方文化局處單位，大力推動各項保存、推廣、傳習、研究等不同類型的專案計畫；另有部分學者以申請●國科會專案的方式來進行北管相關研究。透過各類不同研究計畫的推動，不但完成各地傳統技藝之調查，不少專案計畫將研究成果出版成冊。除了透過各地方音樂資源或是民俗事務等基礎調查計畫之執行外，此時期直接針對北管的調查研究與保存傳習計畫，主要有邱坤良主持的「台灣地區北管戲曲資料蒐集、整理計畫」（1991），洪惟助主持的「台灣北管崑腔之調查研究」（1996），及 *呂錘寬主持的「葉美景、王宋來、林水金北管技藝調查研究計畫」（1996）。因著上述

北管相關的研究計畫與各地傳統藝能調查報告的完成，爲此一時期的學術研究奠定相當的基礎，在與北管相關的學位論文或是單篇論文中，陸續出現許多更爲深入的研究主題，參與的研究人員包括音樂、戲劇、歷史、中國文學等不同方面的專長者，內容更是遍及北管的各個層面，包括北管各類音樂形態、樂器、曲目、重要 *館閣、重要藝人等，逐步建構出臺灣北管的理論系統。

至 2000 年以後，由於北管概論、曲目種類、重要樂器或團體等較大層面的部分已有相當討論，北管的研究與相關計畫，便轉向更爲細部的探討與理論建構，例如特定的區域、唱腔、曲目、來源與流布等方面。另一方面，因基本理論與前十年所進行的研究計畫之完成，此一時期在政府部門也出現了較多的書譜資料與影音產品，雖然這些出版品只能呈現或是記錄北管的一部分，但亦著實爲研究者或是欣賞者提供了不少資料。

綜觀 1970 年代至今，吾人對臺灣兩大樂種之一的北管，已經從片面的知識，逐漸拼湊出比較完整的面貌。經歷了早期粗略式、以蒐集記錄爲主要內容的概論研究，到現今對於特定主題、甚至是深入各類理論性研究，研究者已不光用單一視野來面對這個外顯形態變化多樣的北管，更逐漸轉由多元思考的角度，或跨學科的研究，從不同面向來對北管進行更多的討論。（潘汝端撰）

北管音樂

北管音樂，一種流傳三百多年的樂種，爲漢族傳統音樂的系統之一。從俗語【參見北管俗諺】的廣爲流傳，即可知其在漢族傳統音樂中的重要地位。北管所使用的樂譜爲 *工尺譜，以手抄本【參見北管抄本、總講】及口傳心授的方式流傳、教學，使用語言爲官話。在臺灣的北管音樂發展上，常見倚賴藝師們【參見王宋來、林水金、林阿春、邱火榮、葉阿木、葉美景、潘玉嬌】的傳承，*館閣【參見曲館、彰化梨春園】、職業劇團【參見亂彈班、亂彈嬌北管劇團】的活動外，現今更有政府推動與

維護的計畫〔參見南北管音樂戲曲館〕，以及大專院校相關科系的專業培養。

由於北管音樂的多元樣貌，若依照樂曲種類，北管音樂可劃分為*牌子、*絃譜、*細曲、*戲曲四種類別（呂錘寬，2000: 44），其演奏上有著不同的音響效果。

牌子，為曲牌類器樂曲〔參見牌子〕，於演奏中，我們聽到的是*鼓、銅器〔參見北管樂器〕、*嗩吶〔參見吹〕的合奏聲響，可謂一種鼓吹樂隊〔參見北管樂隊〕。根據系統與打法的差異，可分為古路、新路、四平三類；若依樂曲結構劃分，則可分為聯套、單曲聯章、單曲牌子三種形式（呂鈺秀，2021: 384）。常見的曲目有：《十牌》、《倒旗》〔參見《十牌倒》〕、【一江風】、*風入松】等。

絃譜，為一種以絲類及竹類樂器合奏的北管音樂〔參見絃譜〕，並以絲類樂器為主體。而北管樂人使用絲竹樂器合奏的方式〔參見北管樂隊〕，亦稱之為「譜」。其演奏中，出現的樂器多為*提絃、和絃、*三絃、品、洋琴、琵琶等〔參見北管樂器〕，以板制樂節。若依樂曲結構劃分，則可分為聯章或單曲形式，常見的曲目有〈四景〉、*〈四令〉、【百家春】、【大八板】等。

細曲，則是一種以絲竹樂器伴奏的歌唱類音樂，曲調較為綿長，需要較高的歌唱技巧，且韻味頓挫有致，故稱為細曲（呂錘寬，1999: 17）。其演奏，以歌者持板制樂節演唱〔參見板〕，絲竹樂隊為伴奏和鳴之。若依樂曲結構劃分，可分為聯套、單曲與小曲。常見的曲目有：《昭君和番》、《烏盆》、【桃花燦】、【石榴花】等。

戲曲，為北管音樂中變化最豐富多彩的一類〔參見戲曲、北管戲曲唱腔〕。有文、武場，絲竹樂隊（提絃、和絃、三絃、琵琶、品、洋琴等）、鑼鼓樂隊（北鼓、通鼓、大鈔、小鈔、大鑼、鑼、小鑼等）各司其職，可排場演出，亦可粉墨登場，讓觀眾同時有視覺變化與聽覺感受，印象深刻。以聲腔系統之別，北管戲曲可分為崑腔戲曲、福路戲曲、西皮戲曲；如根據劇目的性質，則可分為扮仙戲戲曲、古路戲曲、新路戲曲（呂錘寬，2011: 133）。

而若依照表演方式劃分，北管的表演形式可分為三種：一為「*排場」，又稱「*擺場」〔參見排場〕，是由業餘子弟清唱和進行器樂演奏；二為登臺演戲，又稱「*上棚」，為有化妝，著戲服的演出，出現在廟會慶典或其他場合；三為「*出陣」，即組成陣頭，參加廟會慶典和生命禮俗中的遊行，隨著隊伍行進演奏樂器（林鶴宜，2015: 106）。

北管音樂，除了民間活動與展演方式能了解其多樣面貌的音樂風華外，透過各式論著、書籍、有聲資料的出版與保存，也是了解與聆賞北管音樂文化資產的重要方式〔參見北管研究〕。（蘇鈺淨撰）

北管樂隊

北管的樂隊主要為鼓吹樂隊及絲竹樂隊兩大類。鼓吹樂隊是由吹類與皮銅類樂器組成，用以演奏北管*牌子或是部分*戲曲當中的唱腔與*過場音樂。其中吹類樂器（即嗩吶）為旋律主奏，通常採用的是二號大吹，少數如*【梆子腔】或穿插鑼鼓演唱的部分*小曲，則以叭子（tat⁴-a²，即海笛）擔任頭手吹。大吹或叭子視演奏樂曲決定全閉音為何，使用不同的全閉音影響著樂曲旋律的調性走向。皮銅類樂器包括*小鼓、*通鼓、*扁鼓、大鑼、鑼、*響盞、大鈔、小鈔等，擔任牌子或過場音樂中的鑼鼓部分，可視為是吹類樂器的伴奏。小鼓為鼓吹樂隊中之頭手，即中國傳統戲曲中常見的單

北管使用樂器，左前起吊規子、鑼、響盞、通鼓、板鼓、梆子（板鼓上）、大鑼、小鈔、大鈔、殼子絃。

皮鼓（圖），以各種不同的擊鼓手勢來指揮其他皮銅類樂器以演奏出不同的鑼鼓。通鼓亦稱*堂鼓，鼓聲咚咚然，擔任鑼鼓合奏中的加花角色，並無絕對的演奏方式，演奏者依著各個鑼鼓所需聲響來進行演奏。扁鼓（pin2-ko·2）主要用於牌子掛*弄之處，以造成音響上的變化，由演奏通鼓者兼之。在*北管音樂系統中，稱用來擊奏鼓面的鼓棒為*鼓箸（ko·2-ti7）。

在北管鼓吹樂隊中所出現的鑼有兩種，分別為掛在鑼架上的大鑼與拿在手上的鑼，一般而言，北部系統的北管團體只用大鑼，而中部地區則使用兩者。響盞即京戲中的小鑼，在鑼鼓中亦擔任加花部分。大鈔與小鈔即一般所稱的「鈸」類樂器，大鈔常跟著鑼的節奏演奏，而小鈔是以直拍擊奏為主。

絲竹樂隊由*提絃、*和絃、三絃、品、*洋琴、抓箏（sa1-tsieng1）、*秦琴、七音鑼（即雲鑼）、*雙鐘等樂器組成；一個北管的絲竹樂隊要如何組成，與該團體的人數多寡有很大關係。若依北管系統對樂器的分類，絲竹樂隊實為線類樂器與吹類樂器的組合，間或加入雙鐘、叫鑼、搏拊等小件擊類樂器而成。其中線類樂器，指的是擦奏類與彈撥類等絃樂器，若以樂器上的絃在演奏時與演奏者所形成的角度來看，當中還有*豎線（khia7-soan3）和*倒線（to2-soan3）之別。

絲竹樂隊主要用來演奏北管*絃譜，或擔任北管*細曲的伴奏樂隊；其中北管絃譜除了可單獨演奏、與細曲演唱穿插進行外，亦可能成為戲曲中的小過場。一般絲竹樂隊以提絃為*頭手，提絃即*殼子絃（*正管以「合一ㄨ」定絃）【參見提絃】，戲曲唱腔的伴奏上，絲竹樂隊的頭手有古路（*福路）與*新路（*西路）的差異，古路仍以提絃為頭手，新路則以*吊

單皮鼓又稱小鼓，為北管鼓吹樂隊中的頭手，擊鼓者以不同手勢指揮其他皮銅樂隊演奏。

鬼子為頭手。在北管較為興盛的時期，子弟*出陣時可能擺出較具規模的絲竹樂隊，習慣將七音鑼排在隊伍的最前方，將抓箏置於最末的位置，稱之為「龍頭鳳尾」。*北管絲竹樂隊演奏時，除了小件擊類樂器有特定的擊奏方式外，其他樂器皆將演奏曲調的骨譜，依不同樂器的特性加花演奏。（潘汝端撰）

北管樂器

*北管樂隊樂器主要包括鼓吹樂隊中所用的*板、*叩仔、*吹（大吹與叭子（海笛））、*小鼓、通鼓、*扁鼓、大鑼、鑼、*響盞、大鈔、小鈔等；以及絲竹樂隊中的*提絃、*和絃、*三絃、品、洋琴等樂器組成，有時依據各團體的收藏，在編制上彈性加入其他樂器，例如*抓箏（sa1-tseng1）、雙清（或*秦琴）、七音鑼（即雲鑼）、*雙鐘、*叫鑼、搏拊等小件擊類樂器而成。（溫秋菊撰）

本地調

參見鼓山音。（編輯室）

扁鼓

讀音為 pin2-ko·2。南管敲擊樂器，或稱「餅鼓」，往昔於十音演奏時使用，同時也應用於北管【參見北管音樂】及*十三音，現今已不使用。其形制為雙面隆起，如倒放之圓盤，鼓身直徑約 15 公分。演奏時，一手執小軟棒，一手反扣，將鼓靠在下巴與肩膀之間，狀似持小提琴貌。反扣鼓身的一手，即拇指在下，四指在上，同時以四指控制鼓面的鬆緊，使鼓聲

B

漢族傳統篇

bianqing

● 扁磬
● 〈病子歌〉
● 不讓鵪鶉飛過溪
● 布袋戲

除節奏外，亦具音高之變化。打法與 *響盞相同，除拍位外，餘按 *琵琶指法敲打節奏。（李毓芳撰）參考資料：361, 438, 502

扁磬

*佛教法器名。扁磬古時以石為材，今以銅鐵金屬製成。形似雲朵，在一般寺院多懸吊於「方丈室」廊外。有客來訪，知客師（即寺院中負責對外交涉與接待信眾的法師）鳴擊三下。臺灣也有部分的寺院將扁磬作為通知用齋之用，於每日用齋前鳴擊三下。（高雅俐撰）參考資料：258

〈病子歌〉

〈病子歌〉為二次大戰前後，很受到喜愛的福佬民間小調，也是甚為叫座的福佬車鼓小戲【參見車鼓戲】。這些福佬歌謠，由鄰近的閩南村落，流傳到客家庄以後，歌詞便改以客家話演唱。為屬於 *小調的客家山歌調，曲調與歌詞大致上是固定的。歌詞由正月依序演唱到12月，內容是敘述一位孕婦，懷胎十月愛吃的食物，從1月的「娘啊今病子來無人知啊⋯⋯愛食豬腸炒薑絲呀」，2月的「娘啊今病子就頭暈暈⋯⋯愛呀食果子煎鴨春喔」，3月的「娘今病子就心頭淡⋯⋯愛啊食酸澀來虎頭柑啊」，4月的「娘啊今病子來面皮黃喔⋯⋯愛呀食楊梅就口裡啊酸」，5月的「娘啊今病子心茫茫⋯⋯愛食庚粽就搵白糖啊」，6月「娘啊今病子餓斷腸⋯⋯愛啊食仙草來泡糖霜」，7月「娘啊今病子來面皮趙喔⋯⋯愛呀食竹筍煲鰡啊鰍」，8月「娘啊今病子還可啊憐⋯⋯愛啊食豬肉就剁肉圓哪」，9月「娘啊今病子苦啊難當⋯⋯愛啊食豬肝煮啊粉啊腸啊」，10月「娘啊今病子肚肉裡來空啊⋯⋯愛啊食禾酒炒雞公」，而11月則是「手啊揹孩兒笑融融啊⋯⋯愛哥揹帶同衫裙」，唱到12月的「手抱孩兒笑連連⋯⋯愛哥紅紙就來袋錢」。各月懷孕婦女想吃之食品，在不同歌者間仍略有不同。此曲以男女對唱的方式演唱。而目前福佬歌謠中，仍有〈病子歌〉，由福佬的〈病子歌〉到客家小調〈病子歌〉，可看出兩者曲調之骨

幹音大致相同，然而歌詞內容卻不一定一樣。（吳榮順撰）

不讓鵪鶉飛過溪

彰化地區 *北管俗諺，意謂不讓〈鬥鵪鶉〉【參見鵪鶉大報】這套曲牌外流出濁水溪，即重要技藝不外傳之意。（林茂賢撰）

布袋戲

讀音為 po3-te7-hi3。臺灣傳統偶戲之一，也是臺灣傳統偶戲中擁有最多欣賞人口的戲曲。臺灣布袋戲又稱 *掌中戲或 *小籠，約於19世紀中葉清道光、咸豐年間，隨閩、粵移民從泉州、漳州、潮州傳入。臺灣史料中最早明確提到「掌中班」一詞的是《安平縣雜記》，而最早出現「布袋戲」一詞的是清嘉慶年間福建《晉江縣志》卷七十二〈風俗志・歌謠〉中之記載。

布袋戲在臺灣之發展與演變，可分為 *籠底戲、*北管布袋戲、*古冊戲、*劍俠戲、皇民化運動日本劇、反共抗俄劇、*金光布袋戲及廣播電視布袋戲等幾個時期；衍生出的表演形態有野臺布袋戲、內臺布袋戲、電影布袋戲、電視布袋戲、電臺布袋戲、文化場或堂會戲、*霹靂布袋戲等類型。若依演出內容與情節分類，則可分為歷史劇、公案劇、愛情倫理戲、*武俠戲、神怪戲等。若依唱腔分類，則主要可分為 *南管布袋戲、*潮調布袋戲、*白字布袋戲、北管布袋戲、*外江布袋戲等。但南管布袋戲、潮調布袋戲、白字布袋戲皆為早期所傳入，今已不為臺灣布袋戲所使用。另電視布袋戲時期，還有以國語（北京話）配音的 *國語布袋戲，而以 *歌仔戲唱腔來演出的「歌仔戲布袋戲」也曾短暫出現過。

布袋戲的展演場合很多，舉凡神明聖誕、祈神還願、生子彌月、週歲、兩姓合婚、生辰壽誕、異姓結拜等喜慶場合，甚至民間罰戲、字姓戲的風俗等，都會聘請布袋戲班演出。傳統布袋戲開演之前，必有一段「起鼓樂」，又稱 *鬧臺，以吸引人潮。鬧臺之後接著演 *扮仙戲，然後才演正戲。布袋戲也有除煞的功能，

用於開廟和壓屍等場合，不過演出「跳鍾馗」仍使用*懸絲傀儡。

布袋戲班奉祀的行神，通常是*田都元帥或*西秦王爺，因師承流派的不同，一般以奉祀西秦王爺或兩者兼奉者居多。

布袋戲的演出人員，分為「前場」與「後場」，傳統布袋戲的人員編制，前場至少需兩人，後場需四人，總共六人即可成團。前場指負責操演戲偶的演師，分為*頭手和二手。頭手是劇團的主演者，掌理大部分的戲曲演出及全場口白；二手負責搭配頭手演出，幫忙操演戲偶、作效果、處理雜事。後場包括唱曲藝人與演奏樂器之樂師，人數視劇團需要而定，以頭手鼓為首。後場中的武場，由鑼鼓負責掌控全劇進行之節奏，配合前場演出，烘托動作與情節的戲劇氣氛；文場則以管絃為主，著重配合劇情演奏戲牌、串曲等的*過場音樂或是輔助唱腔中的拖腔送韻。

戲棚是布袋戲演出時所使用的前場舞臺，民國之前常用木雕*四角棚，民初以來，增大精雕成*六角棚，或稱*彩樓、*柴棚或*柴棚子。中日戰爭（1937-1945）期間，開始使用布景式舞臺，自此布袋戲班幾乎都改用布景式戲臺演出；布景式戲臺約一丈多，有深淺的層次，寬度也較大，因此可容納較多的人同臺演出較多或逐漸變大的戲偶。

戲偶方面，傳統布袋戲戲偶高約八寸至一尺，可分身架、服飾及盔帽（頭戴）三部分。身架又可分成木雕的頭、布身、木雕的文手或武手、實心的布腿及木雕的鞋或靴。至於戲偶角色分類有「七大行當」之稱，指生、旦、丑三大行以及淨、童、雜、獸四大當，若再細分，至少可分出 60 種以上不同的角色，因此有所謂「七大行當六十角」之說。

布袋戲偶的基本操作法，是以食指伸入中空的戲偶頭部，以大拇指操縱戲偶一手，以中指、無名指、小指三指併連操戲偶的另一手，戲偶頭部需表演較細膩動作時，以大拇指按在戲偶頸部外側與食指合作操演，空出的一隻戲偶手則用直杖或鐵製的彎杖來操演；若要操作戲偶的雙腳，則須以演師的另一手為之。

除必須熟練各種角色均有的整冠、亮相、走臺、坐定等基本身段外，進而必須學習托盤、寫字、斟酒、舉杯等細膩之文戲動作，以及跑馬、射箭、空打、對打、舞大刀與翻身等武戲動作；其中北管布袋戲在演技上多所創新，高難度的跳窗動作更非一蹴可幾，可說是演出技術最靈活的一種偶戲。

劇目方面，南管布袋戲著名劇目有《大鬧養閒堂》、《大補甕》等；潮調布袋戲有《高良德》、《蔡伯喈》等；白字布袋戲有《二度梅》、《大紅袍》等；北管布袋戲則以北管戲劇目為主，劇目之多不勝枚舉，如《三進宮》、《天水關》等；外江布袋戲有《一捧雪》、《二進宮》等【參見布袋戲劇目】。

音樂方面與布袋戲的發展密切相關，使用系統多樣，傳臺初期以文戲為主，結合不同音樂風格而有南管布袋戲、白字布袋戲及潮調布袋戲之別，屬「籠底戲」。後來受到當時流行於臺灣的*北管音樂影響，除了少數潮調布袋戲班仍堅持不變外，大多數戲班都改以北管後場伴奏的北管布袋戲，多沿用北管戲劇本，通稱*正本戲。布袋戲配樂從南管蛻變為北管之後，戲班常流傳一句話，所謂*三分前場七分後場，最能說明後場音樂的重要性。之後為了迎合觀眾需求，發展出古冊戲和劍俠戲，古冊戲中已大量減少唱腔與曲牌音樂的使用，劍俠戲則另加入了許多南管的曲牌和唱腔，偶爾也使用*潮調音樂。

日治時期因推行皇民化運動，加上之後反共抗俄劇時期布袋戲轉入內臺演出，後場改採西樂或唱片伴奏，影響了後來的金光戲。大約於1945 年後中南部戲班則創造了專門配合布袋戲使用的【北管風入松】曲牌音樂，俗稱*風入松布袋戲。

二次大戰後強勢京劇手法影響本土各類劇種，傳統布袋戲也因後場音樂風格的轉變而有南北之別，臺北地區即發展成一套有別於北管的外江布袋戲模式，將北管的單吹改為京劇的雙吹，並以京劇鑼鼓點為主，北管曲牌與串曲為輔，唱腔則應劇情角色之需不限京劇或北管。

此外，二次大戰後開啓金光戲先河的是 *李天祿主演的《清宮三百年》，後雲林虎尾 *五洲園與西螺 *新興閣兩大門派，將 *金光布袋戲發揚光大，播放西洋唱片當作配樂，並產生女歌手制度。電臺布袋戲則是以「寶五洲」*鄭一雄爲首，將其演過的布袋戲錄音下來，交由電臺播放。李天祿主演的《三國演義》則揭開了電視布袋戲的序幕，其後演出 *《雲州大儒俠》的 *黃俊雄，更在電視布袋戲中佔有舉足輕重的地位，近年來霹靂布袋戲快速崛起，成爲市場的主流。

目前布袋戲後場使用的音樂組成內容有 *鼓介、曲牌、唱腔、效果音樂與背景音樂等，應用音樂的場合與傳統戲曲並無太大差別，常見的形式有北管外江系統、北管系統、雜曲系統三類。

北管外江系統與北管系統最大的不同在於鼓介系統的運用，北管系統在樂曲的應用上富改革性，注重音樂線條及鑼鼓伴奏的自由加花演奏法，不似前者那樣堅持正統演奏；雜曲系統則是由北管系統簡化而來，配樂內容以使用多樣風格的錄音爲其特色，除了傳統音樂外，電影配樂、民歌小調、流行時曲等都可搭配劇情自由運用。使用北管外江系統作爲後場伴奏的有 *小西園與 *亦宛然，大部分的布袋戲班使用北管系統或雜曲系統的後場，延續【北管風入松】爲主的配樂形式，且多以播放錄音帶作爲配樂。

如果就後場音樂的運用情況來看，臺北地區從南管轉變成北管以及後來的北管外江後場，中南部地區的後場則從潮調、白字到北管；而大多數戲班的後場編制也由現場伴奏簡化成純錄音配樂或錄音與 *壓介並行兩種方式。

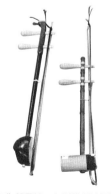

左爲殼子絃，在福路唱腔裡擔任頭手絃伴奏；右爲吊鬼子，乃西路唱腔裡的頭手絃。

傳統布袋戲後場使用的樂器，隨不同的時代與演出類型，陸續加入許多不同的樂器，可說是傳統戲曲的綜合體，包括有 *嗩吶、海笛（小嗩吶）、鴨母笛、笛（梆笛或曲笛）、簫、*大管絃、*殼子絃、喇叭絃、*吊鬼子、二胡、六角絃、京二胡、*月琴、*三絃、單皮鼓、*通鼓、*拍板、梆子、大鑼、小鑼（*響盞）、鈸（鈔）、碰鐘等。另有劇場國樂化編制或外臺歌仔戲中西並用的樂器編制，如笙、*揚琴、*琵琶、阮、古箏、高胡、中胡、革胡、大提琴、低音大提琴等的加入。

布袋戲代表性人物方面，日治時期南管布袋戲最出名的演師是 *童全（1854-1932）與 *陳婆（1848-1935），華陽臺許金木（1883-1939）即爲陳婆的再傳弟子；當時北管布袋戲最富盛名的是小西園的 *許天扶（1893-1955）；而潮調布袋戲則是以新興閣鍾秀智（1873-1959）、*鍾任祥（1911-1980）爲代表。中南部地區與新興閣齊名的是演北管布袋戲的五洲園，由黃馬（1863-1928）、*黃海岱（1901-2007）主持，廣傳弟子，爲布袋戲界最大的流派，著名的傳人有寶五洲的鄭一雄（1934-2003）、眞五洲的黃俊雄（1933-）等。亦宛然李天祿（1910-1998）與小西園 *許王（1936-）則並列 *北部布袋戲雙絕；而賜美樓 *江賜美（1933-2021）則是臺灣布袋戲史上第一代女頭手，目前仍活躍於掌中藝術舞臺。

現今臺灣各地均有布袋戲文物陳列展示的所在，包括雲林縣立文化中心、鹿港民俗文物館、北投民俗文物館、李天祿布袋戲文物館、西田社布袋戲基金會會館等，館藏均稱豐富。此外，許多相關機構團體也針對黃海岱、*王炎（1901-1993）、李天祿、許王、*鍾任壁（1932-2021）等傑出布袋戲演師之技藝作保存記錄。

霹靂布袋戲不僅在⊕臺視播出，2006年2月5日更打進了美國電視頻道市場，首度在美國電視卡通頻道（Cartoon Network）播出，可見其受歡迎的程度。而2006年行政院新聞局舉辦的「尋找臺灣意象系列活動」中，布袋戲更打敗了玉山、臺北101大樓等，榮膺票選第一名，以「布袋戲是臺灣擁有最多表演風格、最

具活力的戲劇，不只深入民間社會，還象徵一種文化資產的傳承。近年來更走向國際，讓臺灣發光於世界舞臺。」而成爲最能代表臺灣的最佳代表主人，可說是偶戲發展之最高峰。（黃玲玉、孫慧芳合撰）參考資料：73、85、86、187、211、231、278、282、297、330、383、384

布袋戲劇目

*布袋戲之劇目，可從不同角度切入作不同性質之分類，若從唱腔角度切入作分類，大致可分成*南管布袋戲、*潮調布袋戲、*白字布袋戲、*北管布袋戲、*外江布袋戲劇目等。

文獻上所見南管布袋戲劇目至少有189齣以上，如：《七俠五義》、《二度梅》、《三合明珠劍》、《王十朋》、《文昭關》、《古城會》、《打春桃》、《白馬坡》、《白髮過昭關》、《朱買臣》、《朱壽昌》、《西廂記》、《呂蒙正》、《牡丹亭》、《孟姜女》、《孟麗君》、《風波亭》、《荊釵記》、《草船借箭》、《陳三五娘》、《陳世美》、《華容道》、《董永別仙》、《漢宮秋》、《管甫送》、《蔣世隆》、《劉智遠》、《審烏盆》、《蔡伯喈》、《鄭元和》、《寶扇記》等。

潮調布袋戲劇目文獻上所見至少有66齣以上，如：《一門三及第》、《二才子》、《八義圖》、《打春桃》、《西遊記》、《金簪記》、《珍珠寶塔記》、《孫臏下山》、《師馬都》、《秦世美反奸》、《訓商駱》、《高良德》、《斬韓信》、《陳靖姑》、《陳潼關》、《新金榜》、《節義雙團圓》、《狸貓換太子》、《劉伯宗復國》、《蔡伯喈》、《鋒劍千秋》、《濟公活佛》、《薛平貴征西》、《繡姑袍》、《羅通掃北》等。

白字布袋戲比較著名的劇目有：《二度梅》、《大紅袍》、《小紅袍》、《白扇記》、《孟麗君（再生緣）》、《金車鑼》、《金魁星》、《昭君和番》、《唐朝儀》、《瘋僧掃秦》、《蝴蝶杯》、《寶塔記》等。

北管布袋戲則以北管戲劇目爲主，劇目之多不勝枚舉，文獻上所見至少有419齣以上，如：《七劍十三俠》、《九江口》、《三仙會》、《三進宮》、《千里送京娘》、《大金榜》、《天水關》、《王英下山》、《四郎探母》、《打春桃》、《古城會》、《甘露寺》、《白虎堂》、《玉堂春》、《伍員過昭關》、《西遊記》、《吳漢殺妻》、《東周列國誌》、《武家坡》、《泗水關》、《空城計》、《金水橋》、《長坂坡》、《卸甲》、《封神榜》、《秋胡戲妻》、《拷秦瓊》、《烏盆記》、《倒銅旗》、《破五關》、《斬黃袍》、《斬經堂》、《探陰山》、《華容道》、《黃土關》、《黃鶴樓》、《渭水河》、《買胭脂》、《過五關斬六將》、《群英會》、《雷神洞》、《雷峰塔》、《蟠桃會》、《藥茶記》、《羅成寫書》、《蘆花河》等。

外江布袋戲劇目文獻上所見至少有99齣以上，如：《一捧雪》、《二進宮》、《孔明請風》、《文昭關》、《火燒赤壁》、《古城訓弟》、《古城會》、《失荊州》、《打黃袍》、《白門樓》、《定軍山》、《法場換子》、《洪羊洞》、《徐母罵曹》、《捉放曹》、《秦瓊賣馬》、《草船借箭》、《追韓信》、《御碑亭》、《掛印封金》、《斬紅袍》、《斬馬謖》、《連環套》、《魚藏劍》、《單刀赴會》、《盜御馬》、《華容道》、《過五關》、《蝴蝶杯》、《霓虹關》、《濮陽城》、《轅門斬子》、《鍘美案》、《霸王別姬》等。（黃玲玉、孫慧芳合撰）參考資料：73、85、86、187、231、278、297、330、391

布鐘鼓

參見寶鐘鼓。（編輯室）

簿子先生

讀音爲pok$^8$-a$^2$-sian1-si$^{n1}$或pok$^8$-a$^2$-sian1-seng1。南管樂人習曲多有師承，若無師承者則稱爲簿子先生，意指以*曲簿爲師。通常此類南管樂人，知識水準較高，能靠自修依照曲簿之曲譜演奏演唱，但因未接受老師口傳習得字腔轉韻之法，*曲韻較爲平直，節拍處理亦較僵化。

（李毓芳撰）參考資料：422

蔡勝滿

（1948 臺南喜樹－2005.7.2 臺南）

南管樂人。祖籍中國福建漳州，1964 年起隨陳田學習 *南管音樂，先後向吳道宏、陳允、蔡義的、林玉謀學習南管音樂，並受教於 *黃根柏（*二絃）、鄭燕儀（唱唸法）、陳而添（*洞簫、*噯仔）、邱成坪（洞簫）、徐成柑（噯仔）、陳而萬（音樂結構、曲式）、李祥石（*南管戲文場音樂）。參加過臺南喜聲社、*南聲社等團體。擅長洞簫、二絃、*琵琶，特別是洞簫最為出名。對南管的傳統、典故頗為熟悉。

曾隨臺南南聲社前往歐、亞、澳各洲演出，主要負責洞簫的演奏。並於臺北藝術大學（參見●）傳統音樂系傳授南管音樂。曾參與 1980 年第一唱片廠〔參見●第一唱片〕發行的《中華民俗音樂專輯第八輯：臺灣的南管音樂──臺南南聲社》、1988 年歌林唱片公司（參見●）發行的《臺南「南聲社」南管音樂》、1988、1992-1993 年法國 Cocora Radio France 發行的《NANKOUAN（南管散曲）》、1994 年臺灣師範大學（參見●）音樂學系發行的《臺灣的南管音樂》、1997 年行政院文化建設委員會（參見●）發行的《民族音樂叢書第七輯：臺灣的南管──曲》等影音資料洞簫的演奏。

（蔡郁琳撰）參考資料：396

蔡添木

（1913－2012）

南管樂人。1923 年加入臺北聚賢堂，從潘訓、*潘榮枝習南管，五十五歲退休後，曾擔任勝錦珠、新錦珠〔參見南管新錦珠劇團〕等南管戲班（*交加戲）後場，以簫、品見長，是臺灣著名的簫腳。1958 年任教於臺北永春同鄉會南管組，約十年左右；1961 年任教於 *臺北鹿津齋，1962 年任教於東吳大學（參見●），1971 年任教於閩南同鄉會，1981 年任教於晉江同鄉會，1986 年任教於 *中華絃管研究團。1989 年獲頒教育部 *薪傳獎，1989 年獲頒教育部金鼎獎（參見●），1991 年獲頒教育部成就傑出獎，1992 年任教於藝術學院〔參見●臺北藝術大學〕戲劇學系，1995 年起任教藝術學院傳統音樂學系，1999 年榮獲第 2 屆國家文化藝術基金會國家文藝獎（參見●），是臺灣南管樂人中的重要人瑞，九十八歲時還能參與南管活動吹洞簫。（林珀姬撰）

蔡小月

（1941 臺南）

南管樂人。原名蔡阿月，1953 年起隨 *臺南南聲社吳道宏學習南管唱曲。她唱曲嗓音嘹亮，有金屬般光澤，高低音一樣純淨飽滿，並善於營造曲調間的細微變化，韻味十足。曾參與臺南南聲社歐、亞、澳各洲多場國際性演出，獲得很高的評價，名聲享譽國際。並於國立藝術學院（參見●）傳統音樂學系傳授 *南管音樂。擔任過許多有聲資料唱曲的工作，包括 1956 年亞洲唱片（參見●）《南管清曲》、1963 年臺南南聲社《紀念首次赴菲律賓演出》、1980 年第一唱片廠〔參見●第一唱片〕《中華民俗音樂專輯第八輯：臺灣的南管音樂──臺南南聲社》、1988 年歌林唱片（參見●）《臺南「南聲社」南管》、1988、1992-1993 年法國 Cocora Radio France《NANKOUAN（南管散

蔡小月早期活動之一

蔡小月灌錄唱片歌曲解說

C

caicaipu

漢族傳統篇

踩菜脯 ●
採茶 ●
採茶班 ●
採茶歌 ●
採茶腔 ●
踩街 ●

曲)》、1994年國立臺灣師範大學（參見❷）音樂學系《臺灣的南管音樂》、1997年行政院文化建設委員會（參見❸）《民族音樂叢書第七輯：臺灣的南管——曲》等。（蔡郁琳撰）參考資料：396, 414

踩菜脯

讀音為 lap⁴-tshai³-po⁻²。*車鼓表演雖無扮仙，但仍有 *踏大小門、*踏四門等一定的基本程序，尤以在廟前表演更不能廢。如捨踏大小門、踏四門，而直接表演其他曲目，則會被譏為不懂禮貌，是在「踩菜脯」，故踏大小門、踏四門有表禮貌，對神明、對觀眾先「行禮致敬」之意，所用音樂為 *【四門譜】與 *【囉嗹譜】。（黃玲玉撰）參考資料：212, 399

採茶

採茶一詞是臺灣客家傳統戲曲「採茶戲」的簡稱，也是「採茶戲」中主要唱腔音樂的通稱，可視為戲曲或唱腔音樂的代稱。（鄭榮興撰）參考資料：12, 241, 243

採茶班

演出客家採茶戲的職業劇團。大約成立於1911年，演出各類客家採茶戲。（鄭榮興撰）參考資料：241

採茶歌

一般人對於客家採茶戲曲主要唱腔的通稱。（編輯室）參考資料：241, 243

採茶腔

客家採茶腔源自大陸，屬於 *採茶歌系統，如【十二月採茶】。臺灣的採茶腔除了涵蓋十二月採茶外，還發展出系列的唱腔，如 *【老時採茶】、【新時採茶】、*【老腔平板】、*【平板】等。（鄭榮興撰）參考資料：241, 243

踩街

*南管音樂邊走邊彈奏的方式，即稱踩街。一般用於郎君祭、寺廟 *遶境活動時，有時作為現代藝術表演活動前的造勢宣傳。音樂內容多十音編制的 *指套為主，常用【長滾‧越護引】

C

漢族傳統篇

cailou
●彩樓
●彩牌
●蔡榮昌堂
●草丑子步

〈紗窗外〉、【長滾·過陽春七巧圖】〈行到涼亭〉、【北青陽】〈花嬌來報〉、【寡北】〈出庭前〉、【錦板】〈魚沉雁杳等〉等幾曲，取其熱鬧之效果。

昔日泉州 *館閣踩街遊行時，以雲鑼為隊首，*下四管隨之在後，最後為 *上四管。（李毓芳撰）參考資料：78, 414

鹿港諸南管館閣踩街

彩樓

又稱 *柴棚或 *柴棚子，*布袋戲傳統之木雕舞臺。戲棚是布袋戲演出時所使用的前場舞臺，民國之前常用木雕四角棚，高及寬各約四尺，深約一尺半，整體構造類似一座小土地廟。民初以來，增大精雕成六角棚，高及寬各約五、六尺，深約二尺，造型美輪美奐，遠望像極一座富麗堂皇的廟宇。

彩樓的構造分為蓋子、底座、柱子及屏三部分，可以分解裝運，拼合簡單，十分方便。戲偶活動的空間剛好適合一位演師左右手移動的寬度，整個舞臺和戲偶的設計，完全符合人體四肢作最完善的活動空間運用。（黃玲玉、孫慧芳合撰）參考資料：73, 187, 231, 278

彩牌

也稱「牌匾」，為 *太平歌 *出陣時必備道具之一，出陣或 *排場演出時，必置於隊伍的最前方中央，如同陣旗（隊旗）般，具領隊意義。

彩牌大多由木頭雕刻而成，綴有紅色或黃色等彩帶綁成之飾物，木頭上刻或寫有 *天子門

臺南佳里三五甲鎮山街王陳陰（已逝）提供。此「牌匾」原為臺南佳里三五甲鎮山宮天子門生陣所用。

生、*天子文生、太平歌、*太平清歌等字眼，有些也會標示該團體之所在地或所屬廟宇與奉祀神明等字樣；少部分以布為材質，除上面繡有精美圖案外，所呈現之文字內容亦如木製彩牌般。（黃玲玉撰）參考資料：206, 346, 382, 450

臺南麻豆巷口慶安宮集英社太平清歌陣彩牌

蔡榮昌堂

*榮昌堂之別稱。文武郎君陣由於蔡氏初帶入臺灣時，將其安置在蔡氏宗祠「榮昌堂」，故「榮昌堂」亦稱「蔡榮昌堂」。（黃玲玉撰）

草丑子步

或稱「豬丑子步」，為臺灣 *傀儡戲演出的基本動作之一。丑角上場大半是裝瘋賣傻，因行動舉止輕浮，被稱為「草丑子」（豬丑子），即小丑。為誇張效果，傀儡戲的丑角特地在臀部增加兩條懸線，偶身裡臀部也增加一個竹籠，操縱時將這兩條線拉起，其身子即往前傾斜，

臀部就翹起來，行動則扭扭擺擺，教人發噱，稱爲「草丑子步」。（黃玲玉、孫慧芳合撰）參考資料：55, 187

曹復永

（1947.3.23 香港－）
臺灣京劇小生演員，戲曲導演。本名曹永生，1955 年從香港來臺，1957 年以第一期「復」字排輩就讀復興劇校〔參見京劇教育〕，科班出身。就

學期間受到北平戲校陳金勝老師啓蒙教導，奠定日後「小生」基礎。

1958-1966 年在校期間多次參與海外公演，擔負主要角色和重要的演出，曾經締下泰國曼谷演出 29 場、菲律賓馬尼拉演出月餘，更遠赴美國參加西雅圖「21 世紀博覽會」進行長達 345 天海外巡演紀錄。演出主要劇目：《龍鳳呈祥》、《陸文龍》、《武松與潘金蓮》、《金盤盜》、《天下第一家》等。

1966 年底服兵役進入「干城國劇隊」，參與國軍文藝金像獎競賽戲：《興唐滅巢》、《三傑興漢》兩齣戲演出。1968 年退役後返回復興國劇團服務，同時兼任復興劇校小生組助教。1973 年應邀兼職陸光國劇隊，期間代表該隊參與國軍年度競賽演出《破秦記》、《龍鳳呈祥》等新編劇。1976 年受大鵬國劇隊應邀與 *郭小莊演出《王魁負桂英》，開啓與雅音小集合作契機。1979-1990 年多次參與雅音小集演出《白蛇與許仙》等年度公演。

1993 年與趙復芬搭演新劇《荊釵記》、1994 年《潘金蓮與四個男人》、1998 年《羅生門》、2002 年《八月雪》、2005 年《射天》等。2006 年參與崑劇《獅吼記》。2007 年新編《孟姜女》。2010 年蘭庭崑劇團《長生殿》，並跨界參與 *臺灣豫劇團新編劇《花嫁巫娘》。

曹復永文武兼擅，演而優則導，從京劇演員跨界執導多齣 *歌仔戲與客家戲作品，成爲地方戲曲導演，所演繹之經典戲齣，堪爲時代印

記。執導劇目諸如黃香蓮歌仔戲：《草鞋狀元郎》、《碧玉簪》、《情牽萬里——樊江關》等戲；*蘭陽戲劇團《狸貓換太子》、《紅絲錯》、《兵學亞聖》等；臺灣歌仔戲班《桃花搭渡》等；秀琴歌劇團《玉石變》等；*廖瓊枝歌仔戲《陶侃與賢母》等；客家戲《碧血芙蓉》、《雙花緣》等。

2000 年擔任復興劇校京劇團團長，在自身的表演領域中，不斷追索與梳理跨界課題，勇於接受創新與試煉，特別是他在復興劇團演出新編戲《潘金蓮與四個男人》、《羅生門》及《八月雪》，有許多新編技藝，爲臺灣京劇表演之創新演譯。2010 年曹復永從京劇團崗位屆齡退休。曾經榮獲 1981 年中國文藝協會國劇表演獎章；1995 年文化復興委員會頒發國劇小生表演獎；1997 年全球中華文化藝術薪傳獎。譽有「永遠的京劇小生」雅號。（黃建華撰）參考資料：234

草鑼

*文武郎君陣所使用的打擊樂器之一，銅製。鑼面直徑約 7 公分，深度約 1.8 公分，放在一竹編簍框內，以細軟木棒擊奏，木棒長約 13 公分。演出時一手拿竹編簍框，另一手持木棒擊奏。此樂器與南管之 *響盞相似，但南管之響盞以細竹片敲之。文武郎君陣另有不同形制但名爲「響盞」之樂器。（黃玲玉撰）參考資料：400, 451, 452

草曲

讀音爲 tsho²-khek⁴。南管 *疊拍曲，曲韻轉折較少，多爲「依字行腔」，較接近 *民歌的演唱，技巧上也較簡單，故稱草曲。（林珀姬撰）參考資料：79, 117

草鞋公陣

「草鞋公陣」是臺南歸仁新厝里社區檳榔園翰林院的重要 *陣頭。該寺廟主祀 *田都元帥，是由辜厝里翰林院分出的一支，創建於清朝同治時期（1862-1874），迄今已百餘年，除廟史悠久之外，最大的特色，是擁有全臺灣唯一的

C

chaipeng

漢族傳統篇

●柴棚
●柴棚子
●唱導
●長短句
●唱念
●唱曲
●長中短不成禮

「草鞋公」*藝陣。地方參與草鞋公陣的活動非常踴躍，該社區的父母都樂意讓自家的小孩子接受調教，認為「神明事」大過一切，絕對全力配合。該陣具有除煞功能，因此女子不能參與陣中，戲中女子角色為男扮女裝演出。

「草鞋公」陣頭表演，主要有王老實、周桂英、薛夢祥三位主角，唱曲者、樂師、鑼鼓師，還有掌旗手等，前後棚約 20 人，演出時間約 30 分鐘，主要演出者有：蘇清吉、蔡福基、蔡來福、卓泰山、楊建中等。樂隊部分，該團目前文場只有一支胡琴，其他五至六人都是武場〔參見文武場〕樂師演奏鑼鼓鈸等樂器。

草鞋公陣音樂源自於潮州音樂〔參見漢族傳統音樂〕，包含「輕三六」及「輕三重三六」兩種音階形式，全曲鑼鼓及演唱緊密配合，不時以口白推動劇情發展。就故事情節與意象，時間往前可推至五代，而明末的本事發展已能部分扣應到臺灣現今所存的《草鞋公》情節，但是故事情節比較接近的是清代《清風亭》，足以說明歸仁草鞋公戲歷史脈絡之悠久。演出形式是由一說書人手持麥克風講述《草鞋公》整體故事情節，而後由唱曲者唱出故事內容，前棚演員依照故事情節表現特有的身段，科步動作非常傳統與細膩，但是目前演員基本上不開口唱也沒有說白，而是由後方樂隊演奏者、唱曲者代為說和唱，這和具體戲曲「合歌舞以代言演故事」的演出形式已經有一段落差了。

（施德玉撰）參考資料：306

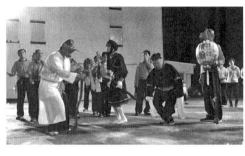

柴棚

*布袋戲傳統木雕舞臺 *彩樓別稱之一。（黃玲玉、孫慧芳合撰）參考資料：278

柴棚子

*布袋戲傳統木雕舞臺 *彩樓別稱之一。（黃玲玉、孫慧芳合撰）參考資料：278

唱導

宣唱佛法與教理，以開導世人。唱導一詞出於《法華經》卷五〈從地踴出品〉；此外，《天臺三大部補注》卷九謂：「啟發法門稱為唱，引接物機稱為導。」可知「唱」為宣達之方式，而「導」乃指接引眾生之根機（人性譬如諸木曰根，根之發動處曰機）。

從《釋氏要覽》卷一、《梁高僧傳》，及《高僧傳》卷十三等文獻之記載，可知聲音、辯才、博學等，為擔任唱導師必備的條件。

有關重要唱導人物的記載可參考諸高僧傳：《梁高僧傳》卷十三列舉道兆、曇穎、曇光等十人；《續高僧傳》三十雜科聲德篇則列出慧明、立身等人；《宋高僧傳》卷二十九、卷三十雜科德篇亦舉出法真、無迹等諸位，皆為當時著名的唱導師。（黃玉潔撰）參考資料：21, 29, 60

長短句

參見【雜唸仔】。（編輯室）

唱念

或唱唸〔參見梵唄〕。（編輯室）

唱曲

指北管的 *戲曲音樂。「曲」，為戲曲之簡稱。北管的戲曲，又稱為 *亂彈，其歷史源流可以推溯至清初「花雅之爭」的花部系統。北管的「唱曲」，依照唱腔音樂的系統，可以分為 *福路（舊路）與 *西路（新路）二類〔參見北管戲曲唱腔〕。（鄭榮興撰）參考資料：12

長中短不成禮

讀音為 tng[5]-tiong[1]-te[2] put[4] seng[5]-le[2]。完整的說法為「愛聽管絃『長、中、短』，上下折斷不成禮」，南管 *整絃 *排場的規矩之一，意指若遇曲目需有「長中短」的拍法變化時，必須遵守由拍法大轉到拍法小的原則，速度變化，加

快音樂演奏程序,如【長滾】(*三撩)轉到【中滾】(*一二拍),再轉到【短滾】(一二拍),切忌不可隨意轉換造成樂音的中斷,對前來聆聽的客人是不禮貌的行為。(李毓芳撰)

參考資料:96、274

禪和道派

1949年福州籍移民隨著國民政府來臺,並傳入「禪和派」。禪和派的緣起,可能源自於北京的「經典道派」,但目前尚難稽考;一般認為早期由在北京任官的福州人,吸取北京白雲觀及華北地區的全真韻,並揉合福州正一派〔參見正一道派〕及部分佛教經誦而成。清代中葉以來禪和道派流行漸盛,首先流傳於官家子弟中,作為修身養性兼娛樂之用,後來才逐漸普及於其他階層。據傳福州第一個禪和派的斗堂稱為「知止堂」,後人稱為「宗堂」。1911年以後福州一共有19個禪和派斗堂、6個正一派斗堂及1個禪和兼正一的斗堂。

福州派道壇的稱呼與臺灣其他道壇的稱法不同,他們自稱為「斗堂」,習慣每月為堂友拜斗,故又稱為「月斗」,藉以練習唱功或和音;其次是受邀為當地仕紳或權貴、商賈禮聘,到家裡義務來做功德的齋主誦經、禮懺、祈福(對生者)、對死者做荐拔等道場活動。禪和道場陳設與登壇誦唱者的儀容力求講究,且在念經拜懺時,需恪守行、立、坐、跪、拜、唱、和、誦、執、敲等十個字的規範。

「斗堂」亦稱「斗壇」、「斗團」、「齋功堂」,或濟功堂(資濟功德之意)。禪和派成員早年多為官員及有功名的官家子弟,恐怕後輩涉及不良嗜好,從小由父親或祖父輩帶到「斗堂」學習一些宗教性的善知識以潛移默化;所以斗堂是具有嚴選會員要求,所組成的一種宗教共修團體的模式,以共同研究經懺,且以居士性質奉道的知識份子的業餘活動。福州禪和派斗堂堂員,來臺初期保持原有的濟功之義務性的宣道性質:除了每月為堂友慶生祈福的「月斗」聚會外,其他活動都是非固定性的,如應地方紳商透過關係禮聘、邀請,或義務為延請做功德的齋主誦經、禮懺,或為生者祈福為亡者薦拔等道場法會活動。後來經過「中華民國道教總會」推廣,而逐漸適應民情,與道士團同樣接受聘請承接法事科儀服務。斗堂以宮廟禮斗法會服務居多。

1953年在臺斗堂堂員經過重組,於臺北市成立「集玄合一斗堂」,其名源取自大陸福州濟功斗堂中之「集賢堂」、「悟玄堂」、「六合堂」、「一善堂」,就四堂名稱中各取一字集成,目前多以「合一堂」簡稱之。1956年由另一批人,如張鄧林等成立「如意保安堂」,後改名「保安總堂」,簡稱「保安堂」,但「保安堂」近年來已經停止活動。至於「集玄合一堂」由原福州斗堂成員吳可楨道長招集堂員,當時至少須是在臺公務員身分,方可加入堂員;而保安堂由原福州職業道士張鄧林道長招集,當時以工商界人士居多,因此才得以在臺灣流傳。1975年「中華民國道教會」以斗堂經懺儀軌,在臺北市大量開班教授,這種儀式則逐漸與宮廟活動結合,如道教總廟宜蘭三清宮、臺北松山慈惠堂、三重先嗇宮等大型宮廟組織,都採取斗堂方式成立道經團,並為宮廟法會活動中負責所有科儀經懺的重任。

早期也因為同為福州籍移民,故在科儀的口白與唱誦方面使用福州官話,故只流行於福州籍移民群中。來臺以後斗堂的發展逐漸開展,以臺灣北中南三大都會區為基礎,並以免費傳授的方式,透過地方宗教團體推廣於道廟,終而成為在臺人數頗多的道派,科儀之進行也逐漸出現以閩南方言取代福州官話的現象,因而也吸引更多的閩南族群加入學習。禪和派因為早期的發展情況與正一、靈寶或清微〔參見清微道派〕等派頗有不同,它的奉道者多為讀書人或官職者,透過宗教聚會而宣揚,藉以擴大力量達到救國救民的目的。他們也以經典道派自居,或許這也可以解釋為何臺灣有些禪和的派別,如陳炳松道長以「中國道教經典研究會」作為禪和法事道壇的旗幟,而不像正一、靈寶使用「XX壇」之稱呼。禪和的法事,亦分兩種。其祈福求祥的儀式、神明慶生、寺廟慶成之類,是為「吉場」;平常則為福州籍同鄉舉行「超場」,進行超拔的度亡齋事。禪和斗堂

漢族傳統篇

chaodiao

● 潮調
● 潮調布袋戲
● 潮調音樂
● 插字
● 車鼓

的布置與臺灣道教的其他派別非常不同，其斗堂的設置通常在「月斗」或普度時才會臨時搭設。其壇式以桌面區分層次，可分為1, 3, 5, 7, 9層等高度級別。層數越高，表示法事的場面越大。最高一層神案的神明為三清道祖（太清、玉清、上清）；接著為玉皇上帝、斗姥元君、天皇大帝、紫微大帝、青玄上帝、普化天尊、天地水三官大帝、護壇天君等諸神。另外，斗堂設壇時於壇前設立天壇總監使陳摶老祖聖位於壇前，是一般臺灣其他道壇中所未見的。雖然禪和使用的樂器也很少，但其前場道士團很注重運腔的使用與和音效果，這種人聲和腔的擴大應用，不僅在清微派少見，在正一或靈寶更為少見。（李秀琴撰）參考資料：43, 389, 457

潮調

一、讀音為 tio[5]-tiau[7]。泉州與潮州舊屬閩南，語言相近，故 *南管音樂中受到潮州音樂【參見漢族傳統音樂】影響的部分，表現在 *管門倍思管，門頭為【長潮陽春】、【潮陽春】、【潮疊】等曲目中，此系列門頭中的「潮」字即指潮調。已故藝師 *吳昆仁認為：【潮調】與【潮陽春】雖然都與潮陽地區音樂有關，但二者曲韻基本上有些不同，如指套《忍下得》之第二節〈日頭落〉為【潮調】，與一般【長潮陽春】曲韻就有差異。二、讀音為 tio[5]-tiau[7]，是 *潮調音樂的簡稱【參見潮調音樂】。（林珀姬撰）參考資料：86, 130, 300, 357, 423

潮調布袋戲

臺灣早期傳入的 *布袋戲之一，是指以 *潮調音樂作為後場配樂的布袋戲。*潮調是臺灣民間對傳統潮調音樂的簡稱。

潮調布袋戲由潮人所傳，流行區域並不大，主要流行於彰化、雲林、南投、臺中等中部部分地區，以及臺南、屏東等南部少數地方。劇團不多，多以「閣」為團名，其中最具代表性的為雲林西螺興閣派的 *新興閣以及關廟泉閣派的 *玉泉閣。但流傳至今，其流派絕多已改演「金光戲」。

已瀕臨消失的潮調布袋戲，目前所知文場音樂包括以 *嗩吶為主奏的吹譜，以及以潮州絃為主奏的 *絃譜。吹譜與臺灣北管音樂所用的曲牌一樣，多用於 *扮仙戲，若在正戲中使用，則只取其中一小段；而大部分戲曲中的唱曲與過場都是以絃譜為主，絃譜仍保留潮州記譜法 *二四譜。根據研究，潮調布袋戲使用的唱腔音樂十分豐富，且多演出文戲劇目，因而形成抒情優美的音樂風格；使用的主絃樂器是音筒末端稍外顯的潮州絃，不同於一般形制的 *吊鬼子。

潮調布袋戲劇目多為文戲，有《高良德》、《師馬都》等。相關劇目參見布袋戲劇目。（黃玲玉、孫慧芳合撰）參考資料：73, 85, 86, 187, 231, 278, 282, 297, 391

潮調音樂

簡稱 *潮調。臺灣 *皮影戲承自潮州影戲，音樂唱腔採用潮調音樂，以使用潮州方言演唱而得名，以 *二四譜記譜。使用的樂器有 *二絃、椰絃、*秦琴、*揚琴、*三絃、*琵琶、提胡、笛、*嗩吶等。

臺灣的 *潮調布袋戲、南部的 *傀儡戲與 *皮影戲皆多使用潮調音樂。（黃玲玉、孫慧芳合撰）參考資料：86, 130, 300, 357, 423

插字

*北管音樂語彙。讀音為 tshah[4]-ji[7]。即現代國樂（參見㊀）所指之「加花」。插字的「字」，乃指工尺譜字【參見工尺譜】而言，即旋律音高；故「插字」是指在演唱或演奏之時，於原本譜字中加入若干裝飾音，並非添加額外歌詞之意。（潘汝端撰）

車鼓

讀音為 tshia[1]-ko[.2]。車鼓是臺灣 *陣頭之一，若以演出性質分類屬 *文陣陣頭，若以演出內容分類屬小戲陣頭，若以表演形式分類屬載歌載舞陣頭。早期分布廣、數量多，且多屬業餘的庄頭子弟陣，然今不僅數量漸少，且也已漸次走向職業化了。今主要分布於中南部沿海地區，尤以府城一帶為最多。

車鼓流傳於閩南漳泉及臺灣一帶。臺灣車鼓源於閩南，但閩南車鼓形式多樣，有載歌載舞的車鼓、只舞不歌的車鼓、只歌不舞的車鼓、不歌不舞純器樂演出的車鼓，而流傳至臺灣的為「載歌載舞的車鼓」，於明末清初隨閩南移民傳入臺灣，至目前為止，有稽可考的最早文獻為陳逸〈艋舺竹枝詞〉：

「誰家閨秀墮金釵，藝閣妖嬌屢塞街。

車鼓逢逢南復北，通宵難得幾場諧。」

陳逸，清康熙32年（1693）臺灣縣貢生，34年分修郡志，58年分修諸羅縣志。故此詩至少應有三百年以上之歷史。

臺灣「車鼓」之名稱，文獻上又見有 *車鼓弄、*弄車鼓、*車鼓陣、*車鼓戲、俥鼓弄、車鼓歌劇、*花鼓、*白字戲、*白字戲仔、*撐渡等之記載，但以車鼓、車鼓弄、弄車鼓、車鼓陣、車鼓戲最常見，其中又以「車鼓」最為普遍。

「車鼓」二字名稱由來，兩岸眾說紛紜，有些甚至過於牽強附會，臺灣多以為與丑角手上所拿道具有關，有認為「車」指「敲子」（或稱 *四塊、四寶），或「敲子」互擊時所發出的「chhiau-chhiau」之聲，或說「車」作

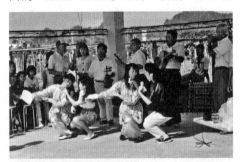
▲▼高雄大社車鼓團於當地演出

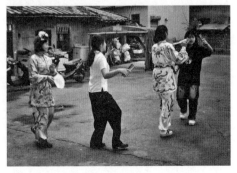

「翻」、「舞」、「弄」解；「鼓」則指「錢鼓」，故應名「敲（ㄑㄧㄠ）鼓」，後訛轉成「車（ㄑㄧㄚ）鼓」。

臺灣車鼓演員通常只有丑與旦兩種，偶爾再加個副旦（老婆），基本上以一丑一旦兩人為一組。演出方式有一旦式、一丑一旦式、一丑二旦式、二丑一旦式、二丑二旦式、二丑三旦式、一丑一旦多組式等，今以一丑一旦多組式最為常見。

裝扮上，傳統丑角以滑稽逗趣為原則，手持 *四塊，左右手各兩片。旦角以妖豔為原則，一手拿摺扇，一手拿絲巾或手帕，或將絲巾綁在頭上。皆化妝、著傳統漢裝演出，但今亦常見有著時裝、短褲、不彩妝的演出團體。

就表演程序言，車鼓表演雖無扮仙，但仍有 *踏大小門、*踏四門、謝神等一定的基本程序，尤以在廟前表演更不能廢。踏大小門、踏四門有對神明、對觀眾先「行禮致敬」之意，所用音樂為 *【四門譜】及 *【囉嗹譜】。丑角在踏完四門引旦出場後，通常表演【共君走到】、【拜謝神明】等曲，以示對神明之尊敬，然後才演出其他曲子。最後通常以【團圓】收場，特別是受聘於家有喜慶被邀請來演出的團體，必以【團圓】之曲作為祝賀邀請者大賺錢、大團圓之意，然今常有以【再會歌】等流行歌曲取代的。如在廟前演出，最後需演出【謝神】收場。

就表演動作言，車鼓表演是由丑、旦且歌且舞，相互對答，由於即興成分很濃，因此有「十個師父十個樣」、「*車鼓十八跳」之說。傳統上丑較旦難，不僅動作較激烈，還得隨機應變，隨時製造笑料，控制整個表演效果。丑的動作活潑、逗趣、下半身微蹲；旦的動作柔和、細膩、活動範圍較小。有 *對插踏四角、*雙入水、*雙出水、*走8字、*走八字等基本動作。今精彩的演出已不多見，常有「不知其所舞」之感。

車鼓所使用的音樂，唱腔方面傳統上有南管系統音樂（曲）與民歌小調，現今也會加入一些創作歌謠流行歌曲（參見❹），如〈四季紅〉、〈心內事無人知〉等。另有串場或行路

時用的器樂曲。南管系統唱腔曲目如【一幅春遊芳草地】、【一圓寶鏡】、【一叢柳樹枝】、【卜驚汝罔驚】、【三千兩金】、【三哥暫寬】等，曲體結構為「起譜＋曲＋落譜」。*起譜與*落譜用工尺譜字【參見工尺譜】演唱，起譜約二至三小節；落譜可反覆多次，視當時氣氛而定，每次反覆可變換隊形且速度加快，以增添熱絡氣氛。民歌系統曲目有【二八佳人】、*〈十八摸〉、【乞食調】、【小補甕】、*【牛犁歌】、【點燈紅】等，曲體結構為「前奏＋曲＋尾奏」。串場或行路時用的器樂曲有【四門譜】、*【百家春】、【嗹弄嗹】、【雙青】、【囉嗹譜】等。車鼓所見曲目雖多，然今大多已成為案頭曲目，尤其是職業團體能演出十首曲子已屬難能可貴。相關曲目參見車鼓曲目。

車鼓演出有完整的後場伴奏，文獻上所見樂器有小嗩吶、笛、*殼子絃（大、小椰胡）、*大管絃、*月琴、*三絃、*四塊、大鼓、*小鼓、*通鼓、大鑼、小鑼、*叫鑼、大鈸、小鈸、小鐃、小銅鐘、梆子等，但多數民間藝人認為車鼓是不使用打擊樂器的。其中主要常見樂器有殼子絃、大管絃、月琴、笛，即所謂的*四管全，在樂器上這也是最常見的編制，但人員不一定是四人，有時某一樂器可增加人手。四塊雖為丑角的必備道具，但也是重要的打擊樂器。迎神賽會時為增加熱鬧喧鬧氣氛，會增添小嗩吶、大鼓、大鑼、小鑼、大鈸、小鈸等音響較粗獷、豪邁的樂器。今常見有以音響設備等現代科技取代的，尤其是為減低商業成本的職業團體。

車鼓（戲、陣）表演曾風靡整個臺灣，甚至被禁而不止，如今雖隨著時空的轉移、農村結構的變化等而在現代社會中沒落，但從陳逸〈艋舺竹枝詞〉：「誰家閨秀墮金釵，藝閣妖嬌履塞街。車鼓逢逢南復北，通宵難得幾場諧。」劉其灼〈元宵竹枝詞〉：「熬山藝閣簇卿雲，車鼓喧闐十里聞。東去西來如水湧，儘多冠蓋庇釵裙。」陳學聖〈車鼓詩〉：「歲稔時平樂事多，迎神賽社且高歌；喨喨鑼鼓無音節，舉國如狂看火婆。」等詩句中，至少我們可了解從清康熙至道光（1662-1850）年間，車鼓在臺灣

是如何的深植民間，且其受歡迎的程度幾乎已近瘋狂。

近代傑出的藝人有高雄大社的柯來福（1909-1994）、臺南麻豆的陳學禮（1915-2007）、雲林土庫的吳天羅（1930-2000）、彰化和美的施朝養（1932）等人。陳學禮是1989年*民族藝術薪傳獎傳統雜技類得主、吳天羅1999年獲「民俗藝術終身成就獎」。2021年彰化縣登錄「車鼓陣」為彰化縣的傳統表演藝術，是第一個登錄「車鼓陣」為傳統表演藝術的縣市，而保存者是施朝養。（黃玲玉撰）參考資料：116, 119, 135, 212, 213, 399, 409, 448, 449, 450, 451, 452, 467, 482, 488

車鼓過渡子

*桃花過渡陣之一種。（黃玲玉撰）

車鼓曲目

*車鼓所使用的音樂，可分為歌樂曲與器樂曲兩部分，歌樂曲傳統上又包括南管系統音樂的「曲」與民歌小調，今也會加入一些創作歌謠流行歌曲，如〈四季紅〉、〈心內事無人知〉等。另有串場或行路時用的器樂曲。

南管系統唱腔曲目文獻上所見約160首，如【一叢柳樹枝】、【三哥暫寬】、【千金本是】、【今旦打獵】、【元宵十四五】、【夫人聽說】、【夫為功名】、【心內暗喜】、【漢關】、【共君走到】、【共君斷約】、【刑罰做這重】、【年久月深】、【有緣千里】、【行到涼亭】、【秀才先行】、【念小子】、【念月英】、【恨煞延壽】、【拜辭爹爹】、【看燈十五】、【秋天梧桐】、【重臺別】、【值年六月】、【班頭爺】、【益春不嫁】、【記得當初共我劉郎】、【遠望鄉里】、【清早起來日照紗窗】、【第一掃地】、【陳三落船】、【園內花開】、【當天下咒】、【當初卜嫁】、【勸相公】、【綉孤鸞】等。

民歌系統曲目文獻上所見約60首，如〈二八佳人〉、〈十二按〉、〈十二條手巾〉、〈十八摸〉、〈十月懷胎〉、〈三月三〉、〈三月初一〉、〈大紗窗〉、〈小補甕〉、〈五更鼓〉、*〈瓜子仁〉、〈有情歌〉、〈桃花詩〉、〈海反〉、〈病子歌〉、〈送哥歌〉、〈問卜〉、〈探花欉〉、〈採

蓮歌〉、〈捶金扇〉、〈補甕〉、〈賣什貨〉、〈鬧蔥歌〉、〈鴉片煙歌〉、〈點燈紅〉、〈懷胎歌〉等。曲體結構爲「前奏＋曲＋尾奏」。

串場或行路時用的器樂曲文獻上所見約20首，如【反五管】、【四門譜】、*【百家春】、【行路譜】、【門玉串】、【寄生草】、【將軍令】、【普庵咒】、【朝天子】、【開船譜】、【萬年青】（萬年香）、【過路曲】、【嗹弄嗹】、【雙青】、【囉嗹譜】等。（黃玲玉撰）參考資料：119, 135, 212, 399, 448, 449, 450, 451, 452, 467, 482

車鼓十八跳

*車鼓表演即興成分很濃，因此有「十個師父十個樣」、「車鼓十八跳」之說，乃形容各團體的演出變化多端，不盡相同。（黃玲玉撰）參考資料：119, 135, 212, 399, 448, 449, 450, 451, 452, 467, 482

車鼓弄

*車鼓別稱之一，文獻常見有此名稱，如《臺灣省通志稿（十二）》（中國方志叢書六十四）、《高雄市志（九）》（中國方志叢書七十九）等書。（黃玲玉撰）參考資料：212, 399

車鼓戲

早期*車鼓的演出以「整齣戲」爲單位，稱爲「車鼓戲」，如《陳三五娘》、《陳杏元》、《梁山伯與祝英台》、《劉智遠》、《桃花過渡》、《探花叢》等。今已不見整齣戲的演出，而以每一首「曲目」爲單位，且這些曲目不一定同劇目，因此已少見「車鼓戲」之名。（黃玲玉撰）參考資料：74, 212, 291, 399

車鼓陣

讀音爲 tshia¹-ko·²-tin⁷。迎神賽會時，以行進方式*出陣遊行演出之車鼓陣頭，稱爲車鼓陣，也是「車鼓」常見別稱之一。迎神賽會*踩街遊行時民間最常以此稱呼，而臺灣一般文獻也常見此名稱【參見車鼓】。（黃玲玉撰）參考資料：212, 213, 413

陳朝駿

（1886.5.2 廈門鼓浪嶼－1923）
南管贊助者。字選軒。父親陳玉露於清光緒年間從事茶葉貿易，往返福建、南洋及臺灣之間，推銷福建烏龍包種茶，並設立永裕茶行。陳朝駿1900年來臺，同年前往巴黎參加國際博覽會推廣茶葉，1914年重組臺北茶商公會，任第一屆公會長。曾任南管團體*艋舺集絃堂第一任會長，1914、1922年有支持集絃堂南管活動的報導見諸報端，包括贊助*排場活動、招待來臺樂人等，對臺北集絃堂成立初年的支持有目共睹。（蔡郁琳撰）參考資料：337, 556

陳達

（1906.4.16 屏東恆春－1981.4.11 屏東枋山）
臺灣版的遊唱詩人，恆春民謠傑出歌手。於1906年（明治39年）4月16日，在屏東恆春鄉近貓鼻頭的村莊——大堀尾（日治時期之恆春廳德和里大樹房庄大樹房）出生。祖籍係中國福建泉州府，外祖母係平埔族人，而擁有四分之一的原住民血統，並透過母親的傳承學會演唱平埔族歌謠。

昔稱「瑯嶠」的恆春地區，自17世紀末即陸續有漢族居民移入開墾，含括閩、客籍的漢族居民帶來家鄉的歌謠，除此之外當地還流傳阿美族、平埔族等原住民各族歌謠。此種族群混居、文化融合的特殊環境條件，孕育了全臺獨一無二的*恆春民謠，也造就陳達這位擅唱恆春各種特有歌謠的說唱藝人。他長年揹著*月琴在恆春地區走唱，逐漸發展出個人特有的演唱風格，乃成爲當地家喻戶曉的人物，廣

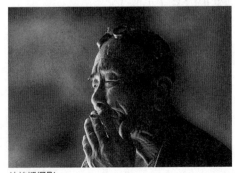

林柏樑攝影

C
chegu
漢族傳統篇

車鼓十八跳 ●
車鼓弄 ●
車鼓戲 ●
車鼓陣 ●
陳朝駿 ●
陳達 ●

受當地民眾歡迎。尤其以出口成章之演唱絕藝，地方人士嘖嘖稱奇！

一向在恆春地區走唱的陳達，於 1967 年 7 月底被音樂家許常惠（參見❶）所率領的民歌採集隊西隊〔參見❶民歌採集運動〕發掘，而成爲全國性知名人物。許常惠聽了這位六十二歲老遊唱詩人彈奏月琴說唱故事後，稱讚道：「終於找到民族音樂的靈魂！」

陳達除獲得許常惠的肯定外，也被重視臺灣民間音樂發展的史惟亮（參見❷）稱譽爲一顆「臺灣民間音樂的寶石！」1978 年邀請陳達爲舞劇《薪傳》伴唱的林懷民（參見❷）讚賞他是「臺灣第一名藝術家！」流行音樂創作人羅大佑（參見❹）則推崇他是「臺灣真正的傳奇！」在知識分子的極力推薦下，1960 年代末至 1980 年代的短短十餘年間，陳達可說是集各種榮耀於一身！

1981 年 4 月 11 日，陳達在屏東枋山鄉楓港村出車禍而猝逝，享年七十六歲。

陳達的完整說唱聲音紀錄，最早可見史惟亮於 1971 年製作的唱片《民族樂手——陳達和他的歌》，繼之則見許常惠於 1979 年製作的唱片《港口事件：阿達與阿發父子的悲慘故事》唱片。近期則由徐麗紗、林良哲於 2006 年爲他撰寫《恆春半島絕響：遊唱詩人陳達》，是有關於陳達的完整生命史，同書另含兩張陳達的聲音資料 CD 唱片（一係《民族樂手——陳達和他的歌》唱片復刻，另一係 1967 年 7 月民歌採集隊恆春行田野錄音）。（徐麗紗撰）參考資料：478, 514, 522, 524, 525, 526, 527

陳鳳桂（小咪）

（1950 雲林）

臺灣 *歌仔戲表演藝師。出生於歌仔戲家庭。1964 年進入「藝霞歌舞團」定下終身的藝名「小咪」，十八歲榮登藝霞歌舞劇團首席臺柱。1970 年代轉跨電視歌仔戲界，遊走✛臺視、✛中視、華視三家電視臺，延續表演家風。80 年代參與 *河洛歌子戲團《曲判記》，以其深厚的歌舞基礎詮釋漁郎角色，受到肯定。她敬業守時、勤練肯練，加上先天的聰穎悟性，而能擁有生動豐富的角色詮釋能力，她富有節奏性的身段勁勢獨樹一格，擅長歌仔戲中生、旦、丑的行當，而擁有「百變精靈」美稱。

2009 年榮獲第 15 屆全球中華文化藝術薪傳獎，2013 年榮獲臺北市無形文化資產重要保存者，同時榮獲臺北市傳統藝術藝師獎；2016 年以《春櫻小姑——回憶的迷宮》獲得第 27 屆傳藝金曲獎（參見❷）年度最佳演員獎。2020 年獲得文化部（參見❷）登錄認定爲重要傳統表演藝術歌仔戲保存者〔參見無形文化資產保存—音樂部分〕殊榮，進而開始傳習藝生。

融合日本演歌演唱技法，是小咪歌仔戲唱腔最鮮明的風格，著重歌仔戲新調中的「倚字行腔」，亦是她演唱技巧的特色。（柯銘峰撰）

陳清雲

（1901 澎湖—1987）

南管樂人。1910 年移居屏東。1913 年隨東港李強學習南管。1920 年起在屏東鳳鳴社、頭前溪集賢社傳授 *南管音樂，1945 年前後在大樹引鳳社、旗津清平閣、楠梓鳳鳴社、旗山鳳吟聲等地傳授南管。1960 年與陳昆明創立萬丹萬聲閣，並在屏東鳳鳴社、里港慈聲社、東港福安閣等地傳授南管音樂。1961 年應菲律賓華僑之邀，曾到馬尼拉進行南管交流。陳清雲能自製各種 *南管樂器，名聞樂壇。子陳榮茂亦從事南管薪傳活動。（蔡郁琳撰）參考資料：197, 427

陳深池

（1898—1972）

南臺灣泉閣派 *布袋戲的一代宗師，綽號「貓池」或「瘦池」，臺南後壁人，後遷居嘉義朴子定居。師承國興閣的「法仙」，原學 *潮調布袋戲，後改以 *北管音樂爲後場。

陳深池門徒遍及南臺，且人才輩出，臺南以南的名家大多出自其門下，如臺南關廟 *玉泉閣的 *黃添泉、屏東全樂閣的鄭全明等皆出自其門下，在南臺灣深具影響力。（黃玲玉、孫慧芳合撰）參考資料：73, 187, 231

陳剩

（1933 新北新莊）

十三歲進歌仔館「磊義社」學習，十五歲時養父組織「永樂園」戲班，陳剩擔任雜腳仔，十七歲扶為正生，二十四歲改入「進鳳社」，並結婚生子。1963、1967 年，分別與「柏華」、「日月園」各出國演出一年半。1968 年與*廖瓊枝合組「新保聲」，同時從事電臺和唱片錄音，1980 年暫停劇團經營。1994 年獲教育部民族藝術戲劇類薪傳獎〔參見民族藝術薪傳獎〕，隔年受邀至臺北市立社會教育館（參見●）開班教學，與廖瓊枝同為公設研習班教學資歷最長的藝師。2008 年獲選臺北市傳統藝術保存者，登入「北市首批傳統藝術登錄名單」，並由臺灣大學（參見●）執行「歌仔戲薪傳獎得主——陳剩生命史暨表演藝術整理出版計畫」，彙整其演唱之 23 套唱片做數位典藏。（柯銘峰撰）參考資料：125

陳勝國

（1954.7.2 屏東萬丹）

*歌仔戲表演者，*明華園歌劇團團員，為兼具編、導、演等才藝的全方位歌仔戲藝師。童年時期跟隨戲班四處流浪，生活漂泊。年少時喜歡欣賞漫畫書，閱讀各種類型小說、演義，因此逐漸開發出編寫故事、繪製漫畫的戲劇潛力，十八歲時即已開始嘗試編修及創作劇本。民國 62 年（1973），陳勝國二十歲，以《雙槍陸文龍》榮獲地方戲劇比賽南區最佳武生獎。後續接連以《父子情深》（1982）、《濟公活佛》（1984）、《搏虎》（1986）、《劉全進瓜》（1987）四度獲得地方戲劇比賽最佳編導獎，2018 年獲得第 20 屆國家文藝獎（參見●）殊榮，帶動了臺灣歌仔戲音樂之蓬勃發展。

編劇方面，其自 1982 年完成編寫《父子情深》，至今仍擔任明華園劇團總編導，持續創作不墜。其所創作的 70 餘齣劇場歌仔戲劇本中，以「濟公」、「八仙」兩系列最為膾炙人口。其劇作經常能引起觀眾共鳴，善於掌握觀眾心理，特別是劇中才子佳人、帝王將相經常只是配角，而卑微的角色人物反而成為被關注的對象。

陳勝國所導演的戲碼，經常能擺脫傳統歌仔戲凡事交代清楚、節奏拖沓、流水帳的刻板方式，其根據擔任電影場記與閱讀漫畫書的心得，掌握劇情節奏之流暢度與戲劇張力，為演員量身訂做突出的角色性格，「挖掘人性／抗爭命運」是一貫的導演理念，並擅於利用情愛糾葛、倫理親情與名利權勢等作為故事核心，開展人性內在慾念與外在環境的衝突矛盾，使傳統歌仔戲符合時代節奏、切合社會脈動及思想潮流。

陳勝國除專精於歌仔戲編、導之外，其本工武生及老生等行當表演，亦為歌仔戲界典範。其武生扮相有大將風度，老生的唱唸則是蒼勁寬厚。中年之後，則逐漸兼攻淨角，尤其扮演鍾馗亦頗具氣勢。「跳鍾馗」本屬於宗教科儀而非純粹的表演藝術，陳勝國卻能將歌仔戲具人性的表演特色融入跳鍾馗儀式中，使其更貼近群眾，不再僅只是詭異、神秘的除煞科儀。

（周以謙撰）

陳天來

（1872.12.5 中國福建南安—1939.10.17）

南管贊助者。清光緒末年隨父來臺經商，定居臺北大稻埕。1891 年創立錦記茶行，商務遍及南洋等地，對臺茶南洋市場的擴展貢獻很大。1914 年獲選為臺灣茶商公會會長，1923 年集資興建臺北永樂座，1928 年與辜顯榮等成立臺灣人最大商業團體臺北商業會。曾任大稻埕壯丁團長、臺北市協議會員、臺北州協議會員等。1923 年起擔任南管團體*集絃堂會長，支持贊助集絃堂的活動，帶領成員參加各種南管*排場、表演，對南管音樂的推展功不可沒。

（蔡郁琳撰）參考資料：238, 337

C

Chen

漢族傳統篇

● 陳天助
● 陳英
● 〈撐船歌〉
● 撐渡
● 〈撐渡船〉
● 陳美雲歌劇團

陳天助

（約 1904 澎湖－1970 年代末期，屏東東港）
南管樂人。曾向 *許啓章學習過 *南管音樂，
參加過澎湖集慶堂、旗津清平閣等團體。於
*高雄振雲堂、澎湖集慶堂等地傳授南管音
樂。熟諳南管各 *門頭特色。（蔡郁琳撰）參考資
料：82, 427, 446

陳英

（1933 屏東恆春）
乘著落山風來的 *恆春民謠老歌手陳英成長於窮
困的年代。她自幼與父母相依爲命，因無兄弟
姊妹爲伴，難免有孤寂之嘆。小時候，常見父
親的好友 *陳達來訪，可以聽到 *月琴民謠之
聲，每一次陳達似乎都從唱 *〈思想起〉開始，
見他屈指彈撥月琴，彈一段、唱一段，在熟悉
的曲調裡即興訴說恆春的大小事，這種古早味
民謠風早就烙印在陳英的心坎裡。陳英平日要
隨媽媽做雜事，偶而聽到媽媽與鄰居唱 *歌仔消
遣，覺得好玩也跟著咿哦哼唱，她特別喜愛
〈思想起〉、*〈四季春〉和 *〈平埔調〉。這位愛
唱歌仔的小女孩，稍長跟著大人外出賺錢，在
山崗上割瓊麻，到瓊麻工廠體力勞動，此時爲
紓解辛苦煩悶經常和工作夥伴對口唱民謠，在
想念家人或受挫悲傷時唱得更起勁，原想以唱
歌療癒創傷與撫慰孤寂，沒想到竟奠定她日後
即興隨口說唱民謠的能力。

沒有月琴伴奏的曲調不成恆春民謠，月琴宛
如恆春民謠不可取代的圖騰。陳英過了六十歲
後，先後向歌謠前輩許天卻、張新傳、張文傑
學習月琴。張新傳經常叮嚀她，「月琴要堅持
學下去，要用傳統的方法，不可用五線譜和
Do Re Mi 來學，古調彈唱要用心琢磨才學得
好」，日後，這些話經常縈繞在她耳際，促使
她認眞學習月琴，每日勤練歌唱，終於練成能
自彈自唱、彈唱合一的能力，創造出個人獨特
的民謠風格，給恆春民謠注入一股活泉流水。

陳英除了能演唱恆春半島流傳的七個曲調，
但最擅長的曲調卻是〈思想起〉和〈四季
春〉，也會如當年的陳達一樣，利用〈思想起〉
和〈四季春〉爲核心曲調，唱出短篇的敘事歌

「阿遠和阿發悲慘的故事」。這首陳英自彈自唱
〈思想起－阿遠與阿發的悲慘故事〉，是吳榮順
1999 年在當時恆春國小黃夏茂校長的新居所做
的現場錄音，並收錄在 ⊕風潮唱片出版的《恆
春半島民歌紀實系列》當中。

陳英的月琴和歌謠藝術代表著恆春的老影
像、老聲音、老感覺和鮮活文化，每一個片段
都很值得珍存發揚。她在繼 *朱丁順、*張日貴
之後，正式加入保存、傳衍與發展恆春民謠、
延續文化命脈的「人間國寶」（2021）〔參見無
形文化資產保存－音樂部分〕行列。（吳榮順撰）

〈撐船歌〉

〈撐船歌〉原本運用於閩南車鼓小戲 *〈桃花過
渡〉〔參見車鼓戲〕中，後流傳至客家庄。〈撐
船歌〉也稱爲〈桃花過渡〉或〈撐渡船〉。歌
詞的內容，爲船夫與女乘客相罵，從正月一直
演唱到 12 月，而歌詞內容上實爲兩人之調情，
歌詞使用「嗨呀老的嗨」的唱詞，爲其特色之
一。使用的音階爲五聲音階：Do（宮）、Re
（商）、Mi（角）、Sol（徵）、La（羽），宮調
式。其曲式結構爲三段式，例如歌詞：「……
十二月裡來又一年（a），撐船絕對講體面
（b），老妹戀郎千千萬（a'），撐船阿哥妹不戀
（b'），那呀落地耶（c），耶呀落地耶（d），
耶呀落地耶（e）阿哥妹不戀（f）。」由括弧中
的英文字母，可看出曲式可劃分爲：A（a+b）、
A'（a'+b'）、B（c+d+e+f）。（吳榮順撰）

撐渡

*車鼓別稱之一，李繼賢〈淺釋台灣戲曲的諺
語〉，《民俗曲藝》〔參見 ⊜〕第 11 期、教育
部印行《中國民間傳統技藝調查與現況》、陳
香編著《台灣竹枝詞》等文獻，見有此名稱。
（黃玲玉撰）參考資料：212, 213, 291, 399

〈撐渡船〉

參見〈撐船歌〉。（編輯室）

陳美雲歌劇團

陳美雲爲歌仔戲小生演員，嘉義人。六歲即會

說唱民謠故事，七歲進入「拱樂社」隨鄭金鳳學習*歌仔戲，八歲擔任*拱樂社第三團當家童生，十歲獲地方戲劇比賽最佳童星獎，十六歲正式擔任主角小生。此後曾加入「明光歌劇團」、「民聲歌劇團」，並進入⊕臺視、⊕中視歌劇團演出電視歌仔戲《七俠五義》、《三國演義》、《楊金花掛帥》等。1979年赴菲律賓演出後，自組「陳美雲歌劇團」，成為北臺灣外臺歌仔戲團隊。1988年起參加大型舞臺演出，《陳三五娘》、《山伯英台》、兩岸實驗劇《李娃傳》、《刺桐花開》等為個人代表作。陳美雲唱腔技巧華麗，獨樹一格，尤擅*古冊戲長篇唱段，曾受邀至總統府音樂會（參見⬤）演出，被推崇為臺灣歌仔戲唱腔之代表。曾任教於中國文化大學（參見⬤）、臺北藝術大學（參見⬤）、國立復興劇藝實驗學校【參見⬤臺灣戲曲學院】等，目前亦擔任臺北市立社會教育館（參見⬤）藝文研習班兼任教師。

陳美雲歌劇團曾獲選為行政院文化建設委員會（參見⬤）傑出演藝團隊，代表作品有《金枝玉葉》、《秦香蓮》、《刺桐花開》、《陸家村》、《河邊春夢》等。(柯銘峰撰)

陳美子客家八音團

為南部上六堆地區活躍的*八音團。陳美子為六堆地區唯一的女性*客家八音*嗩吶手，也是出色的*二絃演奏者。她的演出遍及美濃、六龜、高樹與杉林等地的客家歲時祭儀與禮俗當中。

陳美子原為屏東鹽埔人，自小便學習吹奏嗩吶與二絃。其會吹奏的八音傳統曲牌，大部分是由*郭清輝的高徒楊新發所傳授，而二絃的技巧與*線路，則是習自*鍾彩祥。此團最為人所稱道之處，為除了傳統的客家八音，也會演奏流行曲或者時代歌曲。能夠觀察聽眾的需求，以及演出的場合，並且配合聽眾的年齡層，而調整演出的內容，如果演出場合主要為老一輩的人，則是吹奏傳統的客家山歌調，或者客家八音古曲，若多為年輕人的場所，便會演奏時下的流行歌曲。陳美子後又與其先生——杉林的楊貴炳，組成了*光明客家八音團。(吳榮順撰) 參考資料：521

陳婆

（1848－1936）

姓名不詳，綽號「貓婆」，亦稱「貓師」，據傳乃因臉上長滿麻子而得名。是早期來自泉州「龍鳳閣」的*布袋戲名演師，與*童全（鬍鬚全）同為來自泉州的*南管布袋戲名手。在臺北因常與童全打*對臺戲（*拚戲），而流傳有「鬍鬚全與貓婆拚命」、「貓的不仁，鬍的奸臣」之諺語。陳婆為*李天祿之師祖。

陳婆演技細膩，文辭優美，尤其擅長南管文戲，其中最有名的劇目有《天波樓》、《回番書》、《孫叔敖復國》、《喜雀告》、《養閒堂》、《寶塔記》等。(黃玲玉、孫慧芳合撰) 參考資料：73, 187, 231, 291, 329, 340

出彩牌

指北管子弟班*出陣演出。昔日，子弟館閣盛行，各館閣為彰顯演出時之氣派，多添購相關行頭，如風帆、綵帶、旗牌等，以壯大聲勢。當子弟館閣出動旗幟、*彩牌時，便意味將外出演出。(鄭榮興撰) 參考資料：12

出陣頭

參見出彩牌。(編輯室)

傳戒

傳戒為佛教僧團設立法壇為出家僧尼或在家居士傳授戒法的儀式。戒法分五戒、八戒、十戒、具足戒和菩薩戒。五戒為佛教徒僧俗二眾應遵守的基本戒條。八戒主要授予在家居士。十戒為授予沙彌、沙彌尼。具足戒為大戒，授予比丘及比丘尼。菩薩戒僧俗二眾皆可傳授。傳戒之事古代屬律宗寺院，近代禪寺、教寺也相繼開壇傳戒。一般傳戒之法皆為連受三壇（又稱三壇大戒）：初壇授沙彌（尼）戒、二壇授比丘（尼）戒、三壇授菩薩戒。戒期約十八日到一個月，各寺不一。戒期完畢，由傳戒寺院發給戒子（受戒者）戒牒（受戒證明書）及同戒錄，正式確立出家僧尼的身分。與漢傳佛

教不同的是，日本佛教僧衆可娶妻食肉，寺產可由僧人家庭管理，且不強調傳戒。日治時期，臺籍僧衆可選擇採漢傳佛教修行方式（出家茹素），並可至福建鼓山湧泉寺受戒，或改採日僧修行方式（娶妻食肉），不受戒亦無妨。

直至清代，大陸地區各寺院傳戒各有戒法，互不干涉。但臺灣戰後戒嚴時期，*中國佛教會因與黨政關係良好，成爲主導臺灣僧衆傳戒的「唯一合法」單位，並且常於傳戒同時舉辦*水陸法會；其傳戒對象除了臺籍僧衆外，還包括民間 *齋教各 *齋堂的負責人，此時有許多齋堂紛紛改成佛寺，負責人也都陸續出家受戒，齋堂成爲大陸佛教在臺重建的另一個重要場域。

解嚴（1987年）之後，一重要改變是，政府「人民團體法」的公告，使得佛教界新的組織團體相繼成立，如「中華佛光協會」、「中華民國佛教青年會」、「中華民國現代佛教學會」、「中華佛寺協會」。戒嚴時期中國佛教會主導臺灣佛教界各項事務（特別是傳戒活動）的權力也因而宣告結束。由於社會經濟條件改善，各式佛教法會的舉行也更加蓬勃發展，各寺院各自辦理傳戒活動，水陸法會及其他各式佛事舉行次數日漸增多。（高雅俐撰）參考資料：37, 57, 62, 260, 261, 438

傳統吟詩

臺灣傳統吟詩文化濫觴於現代新式學校普設以前，屬於傳統文人的養成教育。漢人傳統的漢學教育盛行於清領至日治時期，其教學法主要承襲了傳統的漢學教育，以「誦讀」爲主要傳習方式，塾生隨著教師誦讀，並熟背經典。

傳統漢學教育的啓蒙教材多爲《三字經》、《千字文》、《昔時賢文》、《千家詩》、《唐詩三百首》，以及實用性的《尺牘》等。四書五經等典籍多以誦讀方式教學，又有稱爲「讀書歌」（thak⁸-chhe²-koa¹），而詩文類的教材，則可見以「吟」（gim⁵）的方式，幫助學生自然而然地熟悉各種格律的詩歌韻律，並有助於背誦長篇韻文。傳統文人（*吟詩」（gim⁵-si¹）的文化除了在舊式的教學場所（如私塾、書房

等）可見之外，另常見於傳統文人所集結而成的「詩社」，以及相關活動，例如詩社內部的「例會」、詩社間的「聯吟」場合等。由於文獻史料的不足，無法準確推斷傳統詩社在臺灣的歷史，但從部分詩文集、詩社名稱著錄等間接文獻，以及研究者田野訪查所知，大概可以了解詩社在臺灣較爲普遍盛行的時間點約在日治中期以後、1945年後，以及1981年以前。然而隨著教育、社會形態的轉變，「吟詩」的文化亦隨之變遷，逐漸遠離原偏重於文學的創作歷程，演變成爲今日常見的「吟唱表演」的舞臺行爲。吟詩者的身分也由過去的「學習／創作／吟唱者」演變爲「學習／吟唱表演者」。這種以傳統詩文爲主要學習、創作的文人同好社團「詩社」，又稱爲「吟社」。詩社的成員雖以男性／文人爲主，但亦偶見女性的加入，稱爲「閨秀詩人」。此外，日治時期亦有藝旦參與詩社活動或加入詩社的紀錄。「詩社」的性質與其他的傳統民間音樂團體略有異同，其內部的成員結構來源，一類可能來自於「塾師—塾生」的關係，例如臺北大稻埕的「天籟吟社」、鹿港「文開詩社」，成員間的程度或有深淺，詩社的活動雖有比試，但亦重練習；亦有另一類，以來自各方的文人同好雅集而成，此類詩社活動便以文人間的比試、切磋爲主，較易號召地方文人能手，成爲代表性的詩社。日治時期較具有代表性的幾個傳統詩社，如臺北「瀛社」、新竹「竹社」、苗栗「栗社」、鹿港「大冶吟社」、彰化「崇文社」、臺南「南社」等，皆較屬於此類。

1. 吟詩語言

目前臺灣流傳的傳統「吟詩」，均可見於閩南與客家地區，但二者皆使用有別於該方言「白話音」的「文讀」系統，但在語言自然變遷之下，已漸見少數「文白混雜」的現象。

2. 吟詩的曲調形態

傳統吟詩屬於廣義的歌樂類型，其音樂形態介於「唸」與「唱」的模糊地帶，不易明確分類。民間一般直稱爲「吟詩」，但觀其曲調形態，大部分的吟詩屬於五聲音階，並具漢族民歌常見的「五度中心音」結構，其曲調音域經

常超過八度，近體詩常在每句偶數的平聲字以及句末的押韻字位上（即二、四、六、七），使用裝飾音型強化之；在樂曲結構方面，「近體詩」則與「非近體詩」不同。「近體詩」因其格律嚴整，吟詩曲調之樂句可以四句爲一樂段，與詩的句法相距不遠；「非近體詩」類則無前述整齊的四句結構，但具有個人慣用之「上─下句」反覆出現的曲調形式。

3.「吟詩」與「吟詩調」

許常惠（參見●）將臺灣傳統吟詩視爲*民歌的一種，稱爲「吟詩調」，可能與其述近似民歌的曲調形態有關，但在「吟詩」的文化中，依實際音樂現象，可稱爲「吟詩調」者，屬於「近體詩」的曲調，另一種則是臺灣*歌仔戲唱腔中使用的「吟詩調」。至於吟詩中的「非近體詩」無法以「吟詩調」稱之，因其格律爲自由的形態，基本上各首均爲獨立個體，無法以某「腔調」統稱之。

4.「吟詩」的基本觀念──「平長仄短」

吟詩的原始目的之一是爲了「辨明平仄」，因此民間各地吟詩調或許各有所別，但基本的原則頗爲一致。吟詩的原則主要表現在其字音的節奏形態上，基本上，詩句中的「平聲字」與「仄聲字」的節奏長度是相對而非絕對性質，「仄聲字」的處理較接近「一字一音」的朗誦形態；而「平聲字」則可以使用長音，或「一字多音」、較接近曲調性的歌唱形態。然而「非近體詩」的曲調，則與詩句字音平仄較無明顯的關聯性。

5.「吟詩」的原始功能與轉變

傳統的「吟詩」原來所指涉的並非「音樂」的功能，它源於詩文教育的過程與手段，更自然「內化」爲詩人在案頭創作時藉以調整、賞析聲律的內在聽覺。「吟詩」原先並不被視爲音樂，而是作爲教育的功能，以及多見於詩社聯吟活動時，臚唱者發表詩作的特殊方式，然而隨著現代化的學校教育普及，傳統「讀（吟）、寫」並重的詩文教育已不復見，因此，目前傳統「吟詩」雖仍存於傳統詩社的聯吟活動中，並保存以無伴奏、個人「獨吟」爲主，作爲詩會的餘興節目，另外也出現以「舞臺」爲場域，以「合吟」、或加上傳統樂器伴奏等舞臺性的表演。

6. 傳統吟詩重要的團體

在臺灣閩南語系的吟詩體系中，雖然每位吟詩者的吟詩皆不盡然相同，但因南北詩人間的聯吟活動普及，仍可見其中影響深遠的詩社吟詩風格，較著名者有傳習自臺北大稻埕天籟詩社的*【天籟調】，以及鹿港文開詩社的*【鹿港調】等。（高嘉穗撰）參考資料：180, 327, 387

傳統式唸歌

指臺灣早期的「*唸歌」，基本上以唱爲主，除極少數沒有確定音高而與說話無異。所用曲牌數量較少，唱法也較簡單，大部分用【江湖調】與*【七字調】兩種，或例如*楊秀卿唱《周成過臺灣》約一小時，主要用【江湖調】演唱，中間再穿插【七字調】或*【哭調】。屬於此類的說唱藝人有*呂柳仙、邱鳳英、黃秋田等，楊秀卿早期的演出，亦屬此類。（竹碧華撰）

串仔

傳統戲曲中絲竹襯底音樂稱作串仔，串仔的使用時機，主要是在演員有一大段的動作、或一大段的對話時，爲不使場面單調枯燥，而以串仔來作爲襯底的音樂烘托氣氛。再者，在唱段之間插入唸白或動作時，亦可以串仔來填補音樂上的空白。北管常用的串仔有【寄生草】、【水底魚】、【一串蓮】、【老婆譜】、【芹菜葉】等，這些串仔都各有其固定的旋律，演奏時則視劇情所需的長度，重複演奏一至數次。（鄭榮興撰）參考資料：12

傳子戲

*布袋戲 *劍俠戲別稱之一。（編輯室）

吹

讀音爲 tshue[1]。臺灣傳統音樂對「*嗩吶」類樂器的通稱，屬氣鳴樂器，該類樂器遍及亞洲、北非、南歐等地，各地所使用的嗩吶類樂器亦有關聯。在臺灣傳統音樂中所使用的吹，依樂器大小可區分成大吹、小吹與叭子（即海笛）

三種：大吹又可依其樂器大小與吹奏場合，細分成一號吹、二號吹與三號吹，其中最爲常見者是二號大吹。大吹與叭子皆屬於北管系統的樂器，其中叭子主要用於北管＊【梆子腔】或部分小曲的伴奏，大吹則以吹奏＊牌子爲主，而小吹（即＊噯仔）只用於南管系統或民間宗教儀式後場。大吹、小吹及叭子三者在形制、樂器製作方式，與吹奏技巧等方面，皆大致相同，惟大吹在吹奏時需運用「吞氣」（即循環換氣）的技巧。

吹是由吹嘴（包括吹引、氣盤與篏管）、吹骨與獻口等三部分所組成。吹引（tsue1-in2，或書寫爲「吹印」），或稱引子（in2-a2，印子），指該件樂器藉以發聲的雙簧片，在國樂嗩吶中被稱爲「哨子」，由蘆竹類植物製成，通常吹奏者都能自行綁製或修整合適的吹引。氣盤，在民間亦被稱爲「掩錢」（iam2-chin5），是一件中間穿有小孔的圓盤，非該件樂器之絕對必要部分，但使用它可幫助吹奏者較輕鬆吞氣。篏管（tsang5-geng2），或稱頓子（tun1-a2）、吹盾子、吹銅等，即國樂嗩吶所稱之「蕊子」或「銅蕊」，爲連接吹引與吹骨的一小段金屬，由黃銅所製。吹骨，即指整件樂器的管身部分，爲一件上窄下寬的木製結構，開有前一後七個約略等距的指孔，在其外觀部分被製作成類似竹節狀，每個指孔都位於節與節之相間部位。獻口（hen2-khau2），或稱吹口（chhue1-khau2）、吹斗，即指位於整件樂器最下方的喇叭口，目前臺灣所見者，多以黃銅或是紅鐵製成，經電鍍後會呈現銀白色。獻口的主要功能在於擴音，並有部分微調音高的作用。

吹雖然是一件相當具有特色的樂器，但在臺灣傳統音樂中都以合樂形式演奏，如南管的＊噯仔指是以十音形式的樂隊編制演奏，北管的鼓吹樂曲、或是部分戲曲唱腔【參見北管戲曲唱腔】的伴奏等，則以鼓吹合奏進行之。此外民俗＊陣頭或民間宗教儀式的後場也有用到吹。（潘汝端撰）參考資料：411

吹場

一、讀音爲 tshue1-tiun5。指北管＊戲曲演出中，一類以鼓吹形式演出特定曲目的過場音樂，包括緊吹場、慢吹場等，常用來搭配前場演員的走位移動。

二、＊客家八音樂師之內行話。指客家八音音樂中，以＊嗩吶與鑼鼓樂器合奏的音樂形態，曲目有【一支香】、【大開門】、【漢中山】、【大團圓】、【福祿壽】等。吹場音樂多運用於敬神祭祖的祭祀儀式、迎送神靈或行進式的演奏中，以及整個＊八音演出的起始演奏。吹場又稱爲＊響笛、＊過場。吹場之得名，取其演奏形態以吹類樂器之嗩吶爲主奏之意。

（一、潘汝端撰；二、鄭榮興撰）參考資料：243

吹場樂

使用於祭典、迎神、送神、迎送賓客與迎神賽會中。以＊嗩吶爲主奏樂器，並加入＊八音中所有的打擊樂器來演奏。吹場樂即漢代以來，民間所稱的「鼓吹樂」。演奏的曲目，大部分爲臺灣民間的傳統曲牌，以北管曲牌居多，也有少數的南管，或是中國各地民間的曲牌。例如：【大開門】、【小開門】、【大團圓】等。（吳榮順撰）

出家佛教

依修行者身分及修行實踐情形之差異，臺灣佛教可區分爲出家佛教與＊在家佛教。前者之修行者爲出家僧衆，修行者須保持獨身、茹素、圓頂剃度、離開家庭，在寺院中與其他僧衆共同生活或在精舍單獨修行。後者之修行者爲在家居士，修行者可食肉或茹素、帶髮、結婚生子、擁有家庭生活。就音樂展演情形觀察，一般出家佛教的佛事（即法會、儀式）多無後場伴奏，僅使用＊大磬、＊木魚、＊引磬、＊鐺、＊鈴等法器配合儀文唱誦擊奏。臺灣地區出家佛教音樂展演情況仍有省籍上的差別。綜觀而言，江浙籍法師主持的各式＊經懺佛事（即念誦經懺的法會）多無後場伴奏；臺籍法師主持的佛事則常加入後場伴奏。尤其臺灣中南部地區本土佛寺，於法會中加入後場伴奏情況非常普

遍。後場伴奏樂器以電子琴、薩克斯風、胡琴、洋琴、*嗩吶較爲常見，而演出者包括出家法師或職業樂師。（高雅俐撰）

出籠

讀音爲 tshuh⁴-lang²【參見上棚】。（編輯室）

出師

指求藝過程結束，技藝到達某一程度之意。*八音學徒跟隨師父學習三年四個月後，完成八音技藝的藝術，即爲出師。出師時，學徒須進行*謝師禮節，並宴請八音老師同門、同行，由老師正式推薦給大家。（鄭榮興撰）

齣頭

讀音爲 tshuh⁴-thau⁵。北管人稱呼 *戲曲的慣用語，如「今天要演哪一齣戲」等話語，習慣上會說成「今天要做哪一個齣頭」。「齣」是北管戲曲的計算單位之一，部分情節完整、內容繁複之 *全本戲，則以「本」計算。（潘汝端撰）

出戲

指 *布袋戲班接受請主或爐主請戲，在約定時間前往約定地點演出。（黃玲玉、孫慧芳合撰）參考資料：73

出戲籠

讀音爲 tshuh⁴-hi³-lang²【參見上棚】。（編輯室）

〈初一朝〉

爲屬於【小調】的 *客家山歌調，曲調與歌詞大致上是固定的。歌詞的內容爲描述男女婚姻生活的甜蜜，從初一朝依序演唱到初十朝，爲一首數字歌。如第一段歌詞「（男）初一朝（女）初二朝（男）朝朝起床尋妹來攬腰（女）唉呦郎噹三（男）阿哥問妹床仔按難起（女）腰帶跌忒，尋呀尋半朝，杂唉呦（男）唉呦三八妹，腰帶跌在眠床頭……」演唱的方式爲男女對唱。

　　本曲共有五段，一段演唱兩朝，每段中每句使用的曲調皆不同，因此曲式結構爲一段體。

使用三聲音階：La（羽）、Do（宮）、Mi（角），爲羽調式。（吳榮順撰）

出陣

讀音爲 tshuh⁴-tin⁷。亦稱 *出陣頭，指召集隊伍參加各類民俗場景之表演活動，陣頭依形式區分，包括歌舞類的 *文陣，武術表演性質的 *武陣，及以人物或物件表現歷史或民間故事的藝閣（即妝陣）等三大類。傳統上，北管 *館閣的子弟不接受聘僱從事陣頭演出，只有在地方廟會或館閣樂員適逢所需，才有自發性的組織來參與活動，近年來亦有不少館閣成爲半職業或職業的出陣團體。目前這類出陣以喪葬類居多，樂隊陣容多以精簡爲要；若逢神明慶誕時的出陣活動，各館所動用的樂隊人數，則有輸人不輸陣之意，會有向其他地方友館調人的情況，出陣時更會搬出館閣的各類儀仗式器物，如宮燈、*彩牌、彩旗、精雕鼓架等，以壯聲勢。以往曾有絲竹類的 *崑腔陣與鼓吹陣之別，曲目較爲多樣，但目前幾乎只見 *鼓吹陣頭，所用曲目以 *牌子或譜【參見絃譜】爲主。（潘汝端撰）

辭山曲海

*南管音樂中的 *曲，數量龐大，南管人以辭山曲海來形容曲子的多。元・燕南芝菴著《唱論》中也提到「辭山曲海，千熟萬生；三千小令，四十大曲。」可見此辭山曲海用於形容曲之多，用法甚早。（林珀姬撰）參考資料：79, 117

粗弓碼

讀音爲 tsho¹-keng¹-be²。指北管 *戲曲音樂，亦稱爲「粗的」、「粗曲」，相對於另一類以絲竹伴奏的 *細曲。（潘汝端撰）

粗口

讀音爲 tsho¹-khau²。北管 *戲曲唱唸的聲口分爲粗口和 *細口。粗口用本嗓唱唸，用於老生、公末、大花、二花與老旦等角色。北管戲曲使用加單聲辭唱法，於粗口所加的聲辭爲「阿」，細口唱腔加「伊」。這種加單聲辭的唱

C
chulong　漢族傳統篇

出籠 ●
出師 ●
齣頭 ●
出戲 ●
出戲籠 ●
〈初一朝〉 ●
出陣 ●
辭山曲海 ●
粗弓碼 ●
粗口 ●

法有助於發聲與角色性格的刻劃，是北管戲曲，特別是 *福路戲的一大特色。（李婧慧撰）

寸聲

南管琵琶指法語彙，指法如「彳」續接指法為「レ」時，（即為「點挑甲點挑」或稱「點挑甲去倒」）的處理，有時處理成直貫聲就稱為 *連枝帶葉，有時處理成寸聲，寸聲的「點挑甲」各自獨立出聲，「點挑」之間要斷，然後在「甲」與「去倒」之間要連貫。（林珀姬撰）

參考資料：117

撮把戲

「撮把戲」為臺灣光復初期，農業社會中常見的表演，由江湖藝人一邊表演，並且一邊販售商品或藥品。演出的形式為「落地掃」，即不著戲服，也不搭舞臺。其表演類型，可分為兩種，一種為「文套」，一種為「武套」。「文套」的表演，以音樂為主，內容可分為 *客家山歌與 *說唱、客家小戲集錦、客家車鼓三大類。而「武套」的部分，則包含了武術、雜耍、魔術等等。演出的流程為，先進一段廣告，而後演出小戲，再解說與販賣商品、藥品，之後則是小戲與販賣行為的不斷交替，直至觀眾累了，或商品賣得差不多時，才停止「撮把戲」的演出。（吳榮順撰）參考資料：219,412

粗曲

*南管音樂語彙。讀音為 tsho[1]-khek[4]。通常多為疊拍曲，但 *曲詩較粗俗、諧謔，在戲劇中常為丑角演唱的曲目。（林珀姬撰）參考資料：117

D

打八仙

*採茶戲行話之一。即演 *扮仙戲，指民間廟會慶典於正戲演出前的吉慶戲，又稱搬仙、排仙、扮仙。藉由扮演諸神仙下界賜福，反映人民對未來的期望。常演的戲碼有《三仙會》（三仙慶賀、加官進爵、金榜團圓）及《醉八仙》（醉仙、封王、金榜）等等，又稱爲「三齣頭」。（鄭榮興撰）

打採茶

客家 *採茶戲的演出又稱打採茶。（鄭榮興撰）

打牌仔

以打擊角度的說法，演奏北管 *嗩吶曲牌稱爲打牌仔，原本之曲牌是有唱詞，主奏樂器爲嗩吶，常見的曲牌有【風入松】、【一江風】、【二凡】、【番竹馬】、【玉芙蓉】等。（鄭榮興撰）參考資料：12

【大八板】

讀音爲 toa⁷-poeh⁴-pan²。常見 *絃譜曲目之一。此曲常被拿來當作北管戲曲中的小過場（絲竹合奏的過場音樂，用於劇中人物思考、相思等較爲靜態動作的背景音樂），或爲 *細曲演唱前所演奏的絲竹樂。該曲可與【醉扶登樓】、【滿堂紅】、【梅雀爭春】等其他三首絃譜連續演奏，稱爲「上四套」。若只演奏該曲一開始十七個板的曲調，則稱爲 *【八板頭】（曲譜可參見呂錘寬《北管絃譜集成》一書）。（潘汝端撰）

大本戲

讀音爲 toa⁷-pun²-hi³〔參見全本戲〕。（潘汝端撰）

大埔音

爲客家語的次方言之一，所謂的大埔，指的是潮州府的大埔縣。除了與四縣腔一樣，有六個聲調，分別爲陰平、陽平、上、去、陰入、陽入。另有超陰平、去聲變調之二個變調，所以共爲八個聲調。在語調方面，大埔腔中的降調較多，升調很少，因此聽來較重且硬。臺灣的大埔腔，主要分布於臺中的東勢、石崗、新社一帶。（吳榮順撰）

《大吹》

*客家八音演奏的 *曲牌，有一套分類的原則與系統。在臺灣北部與南部，其分類是截然不同的。北部的客家八音團，依據學者 *鄭榮興的看法，可區分爲 *吹場樂與絃索樂。吹場樂即爲民間所稱之鼓吹樂，使用的樂器除了 *嗩吶，僅包含傳統的打擊樂器。而其曲牌以北管〔參見北管樂隊〕居多，有少部分的南管曲〔參見南管音樂〕，以及其他地方音樂的 *牌子。而絃索樂則是民間所稱之 *八音，除了以嗩吶主奏，也使用其他的民間傳統樂器。而南部地區的客家八音，若以演奏形態類分，並無吹場樂與絃索樂之分。而在南部的六堆地區，上六堆與下六堆的看法，也不相同。例如上六堆內埔地區的藝人吳阿梅〔參見吳阿梅客家八音團〕，便根據曲牌運用的場合，將其分爲：行路四調、敬拜曲、完神曲、好事大曲、喪事曲與 *《響噠》；而美濃地區的客家八音團，對於曲牌的分類，看法皆一致，且以絃樂師 *鍾彩祥分得最爲清楚，在他分類的五種曲牌中，《大吹》爲其中的一類。曲目爲：【大團圓】、【大響笛】、【慢響笛】、【慢團圓】、【緊團圓】、【大開門】、【七句詩】、【大吹】，另外還有《閒調》、《簫仔調》、《噠仔調》、簫仔與噠仔均可吹奏之曲牌。其中的簫仔是指直簫，噠仔是指嗩吶。（吳榮順撰）

D

da 漢族傳統篇

打八仙 ●
打採茶 ●
打牌仔 ●
【大八板】●
大本戲 ●
大埔音 ●
《大吹》●

大稻埕八大軒社

指二次大戰之後大稻埕地區霞海城隍廟一年一度重大宗教活動：「霞海城隍」夜訪中，固定隨駕的八個北管子弟團。其軒社內皆侍奉有范、謝二將軍。活動中之隨行次第，依子弟團之成立時間，由短至長依序爲：清心樂社、明光樂社、雙連社、保安社、新樂社、共樂軒、平（安）樂社、*靈安社等八大軒社。（高嘉穗撰）

大調

指客家 *八音 *絃索曲目中流傳已久之樂曲。絃索類樂曲依其來源可分爲大調與 *小調類，通常大調類的樂曲長度較小調類長。大調曲目有〈六板〉、〈鐵�橋〉、〈高山流水〉、〈三句半〉、〈�??酒〉、〈上大人〉等。（鄭榮興撰）

參考資料：12, 243

打對臺

兩布袋戲班各自在廟埕一隅搭建戲臺，同時演出不同的劇目，稱爲打對臺〔參見拚戲〕。（黃玲玉撰）參考資料：73

大宮牌子

讀音爲 toa⁷-keng¹-pai⁵-tsi²（方言發音）。指北管聯套 *牌子，這類成套牌子的數量不多，通常是由四支或是四支以上之曲牌所組成，以〈大報〉爲例，它是由【醉花陰】、【喜遷鶯】、【四門子】、【水仙子】、【北尾聲】等曲牌所組成。這類聯套牌子套名的命名方式有以下三種，一類以全套 *曲辭本事命名之，如〈倒旗〉；一類以全套之第一支曲牌牌名稱之，如〈鬥鵪鶉〉〔參見鵪鶉大報〕；一類以全套曲牌數量爲名，如〈十牌〉。（潘汝端撰）

大鼓

參見鼓。（編輯室）

打關

讀音爲 phah⁴-koan¹。南管大譜《陽關曲》，*琵琶用打關之法（*慢頭末五聲抓打代表擊鼓鳴鐘），*呂錘寬 *《泉州絃管（南管）指譜叢編》

稱之爲「三鑼兩鼓」，指三次「工」（音）的抓打表示「三鑼」，兩次「一」（音）抓打表示「兩鼓」。（林珀姬撰）參考資料：79, 117

達光法師

（1928－2005）

臺灣佛教界 *鼓山音系統唱腔的代表性人物之一。十歲於苗栗大湖法雲寺依妙廣老和尚出家。在法雲寺期間，隨妙果大和尚聽聞教法，又隨妙願大和尚學習傳承自鼓山湧泉寺的 *經懺 *儀軌和 *梵唄唱誦。達光法師是妙願法師佛事儀軌的唯一傳人，隨妙願法師習得包括 *水陸法會、*燄口等重要法事儀軌的精萃，尤其善於燄口佛事的演法與唱誦，經常應邀至各處主持燄口佛事。他並在陽明山的東方禪寺隨妙廣老和尚修學禪法，並於 1991 年在寧波天童禪寺，從明暘大和尚尊坐前，接下曹洞宗第 48 代法子傳人。

法師日後並以經懺佛事作爲渡衆的方便工具，也在民間地方公廟協助教導誦經團，其教授對象包括在家衆與出家衆。法師以一種方便宏化佛法的心情，促使公廟一般信衆能用佛教的方式讚誦三教（儒釋道）聖賢菩薩。舉凡臺北松山一帶地方公廟之梵唄讚誦經典團，均由他所教授帶領。而其梵唄傳人，在家衆部分以臺北府城隍廟的林天送及松山慈祐宮的王如祥，最具代表性。此外，他的出家法子道寬法師，也是在梵唄唱誦上別具風格，相當有特色。（陳省身撰）參考資料：395

大廣絃

參見大管絃。（編輯室）

大管絃

讀音爲 toa⁷-kong²-hian⁵。大管絃文獻上所見又有大筒絃、大貢絃、大槓絃、大孔絃、大廣絃等，而以大廣絃最廣爲被使用。但 *呂錘寬《臺灣傳統樂器》頁 88 謂音雖相近，但字義卻不符，而以大管絃稱之。

大管絃音箱成鼓形，屬中、低音和音樂器，常用於 *歌仔戲、*文陣陣頭、閩南語 *說唱等

中，另北管館閣仍有此件樂器，只是較少使用，至於道教亦曾見此樂器。

大管絃也常被稱為「二手絃」、「二絃」、「副絃」、「和絃」等，意為非主角樂器，屬次要地位，多為和音用，其地位可說等同於大椰胡。由於此二樂器音色近似，故常以大椰胡代替大管絃，如七響陣等。

在*車鼓中，大管絃為常用擦絃樂器之一，車鼓藝人稱「二絃」或「副絃」，以別於「頭絃」或「正絃」，在車鼓後場編制中地位相當重要，僅次於小椰胡，因而有「有*殼子絃（小椰胡）就得有*二絃，有二絃就得要有殼子絃」之說。有兩條絃，多為絲絃，琴筒為木製，琴桿多節。音

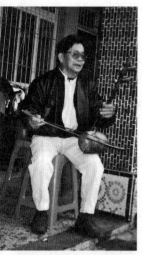

高雄大社車鼓團（王金龍）於當地演出，所演奏的樂器就是大管絃。

色柔美低迴略帶磁性，在車鼓中屬中音樂器，常以「Re-La」五度定絃。（黃玲玉撰）參考資料：74, 135, 188, 190, 206, 212, 213, 399, 451, 452, 482

〈打海棠〉

〈打海棠〉又名〈海棠花〉，為臺灣客家*三腳採茶戲，《賣茶郎張三郎故事》十大齣劇目第七齣《山歌對・打海棠》中，演唱的一首曲調。其歌詞內容為妹妹考哥哥的口才，近似於打情罵俏，而非兄妹間的對唱。以前在*撮把戲中，民間藝人表演完，欲收攤回家時，也喜歡演唱〈打海棠〉來作為收尾，例如藝人楊秀衡與其妻徐戊妹演唱的歌詞：「……（男）堂下放個矮凳子，右邊放個梳頭箱。（女）梳頭阿姐出來坐，梳得前面靚後面靚，梳得靚靚……」雖然每個藝人演唱的歌詞多少有些出入，但其精神、內容則幾乎相同。除了《山歌對・打海棠》之外，在演出第八齣劇目*《十送金釵》時，也可以〈打海棠〉作為結尾。（吳榮順撰）

戴綺霞

（1919.11.28 新加坡—）

臺灣京劇旦角演員，本名戴志蘭。由於家傳淵源，外祖母和母親皆為知名梆子戲演員，幼年立志學戲依隨母親筱鳳鳴學藝。七歲由張鶴樓、劉長松老師啓蒙，學習文武老生並登臺演出《拾黃金》。九歲登臺有成，有「九歲紅」雅稱。十三歲跟隨張佩秋老師學習青衣、花旦，取名筱鳳雛，演出旦角戲《翠屏山》，經常往返於東南亞地區演出。

1936 年隨母親轉往上海灘尋找生父，期間搭「更新舞臺」皮黃、秦腔雙棲「李桂雲」之班，重啓藝名戴綺霞。同年進入上海「黃金大戲院」搭班，首演《虹霓關》乙劇。1939 年搭江南水路京班「龍鳳舞臺」結識武生演員王韻武，隔年結為連理。1948 年戴綺霞三十歲，於青島「華樂戲院」演出期間，經觀眾票選獲「平劇皇后」美譽，同年應臺灣人蔡金塗邀請，搭乘「太平輪」來臺演出，從此在臺落地生根。

1949 年加入麒派老生徐鴻培之「海昇京劇團」，於臺北市「新民戲院」演出。接收徐鴻培「海昇」部分留臺演員，成立「戴綺霞京劇團」。此後經常於臺中「國際戲院」、臺南「全成戲院」等地演出。1950 年空軍大鵬劇團成立，以特約演員參與劇隊演出。1952 至 1956 年間主演電影《軍中芳草》、《木蘭從軍》、《風塵劫》、《黃帝子孫》、《沈常福馬戲團》等劇。其中《木蘭從軍》獲得羅馬主辦的第 3 屆國際特種影片展片「優等獎」。1958 年自組「中國國劇社」，成為臺灣京劇傳承藝師。1964-1966 年應邀赴菲律賓馬尼拉和美國西岸教學演出，戴氏門下桃李滿天下。

1967 年加入「大宛國劇隊」。1970 年簽約「臺視國劇社」基本演員。1975-1992 年受聘復

D

Dai

漢族傳統篇

● 戴文聲
● 大甲聚雅齋
● 打醮
● 大介
● 搭錦棚

興劇校教授花旦,中字輩起教至遠字輩止。1982 年成立「戴綺霞國劇補習班」。2003 年,戴綺霞八十五歲入住臺北市立兆如老人安養照護中心,隔年在該中心成立老人京劇學習課程。2005 年八十七歲登臺演出《貴妃醉酒》,八十八歲《坐宮》,八十九歲《霸王別姬》,九十歲《全本穆桂英掛帥》,九十一歲赴北京國家大劇院,清唱演出《穆桂英掛帥》,九十三歲演出《貴妃醉酒》。2018 年戴綺霞以高齡百歲之際,演出《觀音得道》劇中的妙善公主,正式告別京劇舞臺。

戴綺霞從小就在戲班子打滾跑江湖的藝人,不是在舞臺表演就是在教室教學,也跨界臺灣歌仔戲和客家戲的指導。表演上文武兼備,做工紮實,素有「文武生旦一腳踢」之美名。教學上無私的奉獻,為臺灣戲曲傳承藝師。曾獲獎項:2006 年臺灣影人協會「演藝貢獻獎」;2009 年中國文藝協會榮譽文藝獎章「戲劇文藝獎」;2011 年臺北市政府登錄為「傳統藝術無形文化資產(京劇)保存者」;2012 年臺北市政府文化局「臺北市傳統藝術藝師獎」;2014 年國家文化資產保存獎、評審委員特別獎。(黃建華撰)參考資料:155

戴文聲

(生卒年不詳)

為客家胡琴藝師,自小靠著父親製作的胡琴,自行摸索,無師自通的成為家喻戶曉的山歌胡琴手。經常受邀於客家 *八音班,於全國各大盛會演出。他曾經獲得桃竹兩縣山歌比賽冠軍,並受邀錄製電視節目,在吳榮順與陳盈潔主持的公視節目《客家人客家歌》中,與客家山歌后賴碧霞即興對唱,留下珍貴的客家傳統即興對唱的有聲影像。(吳榮順撰)

大甲聚雅齋

南管傳統 *館閣。創館於 1926 年 6 月,隸屬於大甲城隍廟,數十年來積極參與 *南管音樂活動,與 *清雅樂府交好,二館彼此相互支援。館員活動追隨 *吳素霞,吳素霞所教之處,大甲聚雅齋館員,都熱心協助與參與。(林珀姬撰)

參考資料:117

打醮

「醮」者「祭」也,是臺灣民間最盛大的宗教活動,可分為祈安醮、慶成醮、圓滿醮、無孤醮等,這些醮典的祭拜內容與執行程序各有規定,而依照建醮規模與時間長短的不同,在執行的精粗詳略上也各有差異,所有活動一般客家族群通稱打醮。(鄭榮興撰)

大介

指在北管中使用完整一組的皮銅樂器演奏的鑼鼓形式,音響上明亮熱鬧,可運用在鼓吹類曲目及 *戲曲中的多數場景。在 *北管抄本與 *總講中,多以「丰」書寫表示。(潘汝端撰)

搭錦棚

讀音為 tah[4]-kim[2]-pe[n5]。往昔南管的 *整絃 *排場,必須搭起飾有錦布、花綵的戶外棚架,橫掛「御前清客」或「御前清曲」的綵區,一邊置宮燈,另一邊擺綵傘,舞臺中央擺放五張太師椅和四隻木雕小金獅,偶會於舞臺之中置屏風及八仙桌,或有於舞臺周圍圍上欄杆。此種裝飾華麗的舞臺稱作「錦棚」,而整絃排場的盛會則俗稱為搭錦棚。除裝飾輝煌的舞臺外,樂器也飾以流蘇,演奏者著正式服裝。過去的整絃活動一般至少三天,多則十餘天,端視到訪樂人的人數多寡以及唱興而定。(李毓芳撰)

參考資料:303, 422, 487

臺南和聲社搭錦棚排場

【大門聲】

高雄美濃地區一種特殊的曲牌，其歌唱的風格屬於「高腔山歌」，具有大陸高腔*山歌系統的遺風。其演唱的方式為「徒歌」或是「清唱」，也就是說，大門聲是歌者以高亢的嗓音，將自己內心的意念演唱出來，而毋需任何樂器伴奏的一種演唱方式。歌詞之結構為七言四句，可在歌詞間隙加入虛襯字，而歌詞內容為即興的，相當的自由。不同的歌者，會演唱不同的曲調，因此每首【大門聲】的曲調都不同，每一位歌者都有自己慣用的曲調模式。美濃的老歌者一致認為，【大門聲】是美濃客家山歌中最古老的唱法。由於其曲調的變化很大，歌詞的即興較難掌握，因此只剩下少數的歌者會演唱【大門聲】。（吳榮順撰）

大蒙山施食

參見做功德。（編輯室）

鐺

*佛教法器名。佛門亦稱為「鐺子」，為佛教讚誦或儀節中所使用的法器之一。民間「南管」、「*十三音」中也常見此樂器，民間稱之為*響盞（hiang²-tsan²）、盞仔（tsan²-a²）。其形制、敲擊方式與大陸河北地區吹鼓歌會與*佛教音樂中所使用的打擊樂器「鐺鐺」相仿。

鐺的形狀有如一隻圓盤，直徑約四、五寸（約 13 到 17 公分）。四邊鑿有小孔，或有鑿三小孔者，將細繩繫於鐺架上，以一隻木質槌頭、竹枝或塑膠製槌柄的小槌擊之。鐺架有方形與圓形二式，鐺架之製造材質因其形式而有

臺北龍山寺使用的鐺子

所差異，方形鐺架多以硬木條或細竹所製；圓形鐺架則多以銅質而製，下按木柄，目前臺灣寺院所使用的鐺子以圓形鐺架較為常見。

敲擊時，左手握鐺，右手以拇指、食指與中指執槌擊之，鐺子照面如照鏡子般，故又名「照面鐺子」。不敲擊時，鐺子與鐺槌一併左手執持，鐺槌挾在鐺子反面外，右手抱住平胸，鐺子齊口。

常見的擊奏方式為，鐺槌以距鐺面較遠之距離由外向內敲擊；另一少見的方式，則是鐺槌以距鐺面較近之距離，由內向外，藉著反彈的力量而發聲。鐺子經常與*鈴子配合板眼，用於唱*讚時裝飾音節，其擊奏之節奏型以*正板居多。（黃玉潔撰）參考資料：21, 78, 102, 175, 245, 253, 404

噹叮

*客家八音樂器，即「小錚鑼」。其形如銅鑼，外有木框，邊設三孔穿繩懸在木框上，1970 年代之前的形制由兩個連在一起，音高不同，大約相差五度，現在只用一個代替。噹叮在*吹場音樂中不用，而在*絃索音樂中主控全曲的速度。初學客家八音的人，必須由此樂器入門。

（鄭榮興撰）參考資料：12

道教音樂

一、概述

臺灣的道教屬於漢人自己所創立的宗教，它所使用的音樂也源自漢人民間所熟悉的地方音樂作為宗教儀式的主要來源。透過信徒自己熟悉的音樂，催化人與神之間的緊密連結。在此，宗教、儀式與自己所熟悉的音樂連結在一起，而儀式在音樂聲響的伴隨中，成為一場信徒可以感受到與神同在的最真實剎那，讓信仰傳遞下去。

作為臺灣最主要的宗教，道教在臺灣擁有眾多的信徒。它隨著閩南移民從泉州、漳州傳到臺灣，並在此落地生根、蓬勃發展；特別是大型的宗教活動，如普渡、作醮、迎媽祖等，皆有眾多信徒參與成為地方盛事。但一般信徒所不會注意到的，在此期間宮廟內壇所舉辦的道

damensheng

漢族傳統篇

【大門聲】●
大蒙山施食 ●
鐺 ●
噹叮 ●
道教音樂 ●

教儀式中，透過道士團（亦稱前場）及樂師團（亦稱後場）正在進行一天或多天的莊嚴道教儀式。

閩南漢人移民所帶來的信仰，長期以來活躍在臺灣宮廟活動多以正一與靈寶道派【參見正一道派、正一靈寶派】為主的儀式與音樂背景，在二次戰後開始改觀；來自閩北的福州人帶來了禪和【參見禪和道派】與*清微道派，也引進了不同的道樂。近年來，又有大陸*全真道派的加入，帶來了不同的道教儀式與音樂；逐漸顯現出臺灣道教音樂，從之前大眾所熟悉的閩南風格的「民間道樂」，加入了福州小調、中國「宮廷道樂」的氛圍。臺灣最早、最流行的道教派別，正一與靈寶道派（一般簡稱紅頭與烏頭），二者分別盛行於臺灣的北部與南部。他們使用的音樂，主要以漳州人與泉州人所帶進的北管與南管，作為儀式後場音樂與部分前場的來源。臺灣*正一道派多見於北部，靈寶道派則多見於南部與金門；至於臺灣中部則兩者共有之。正一與靈寶道派其後場所使用的音樂皆以北管為主，取其熱鬧、陽剛、氣勢磅礡。這種較顯剛直、熱鬧之氣勢，也間接反映在正一道士的唱腔上。相對而言，南部靈寶道士的後場雖然也以北管為主，但前場與後場皆夾雜著南管音樂的一些樂器、音韻，在唱作、舉止與整體音樂的氛圍上，受到南管韻腔的影響，使用較多的裝飾音，呈現出典雅與舒緩。另外，靈寶道士以提供信徒齋事科儀為主，故有烏頭道士之稱，這也是南部靈寶道士的特色。北部正一道士只有執行陽事科儀，即「度生」之吉事科儀，如慶成醮、平安醮、普渡等科儀法會；而南部則以「度死」為主，「度生」次之。

二次大戰後，隨著國民政府軍隊來自閩北地區的福州籍道士來臺，至今雖僅七十多年，但卻發展迅速而成為兩個分量漸俱的道派：清微與禪和。清微派主要活動範圍在臺灣北部；而禪和派已經在臺灣的北、中、南三大都會區之宮廟，設有堂號或成立誦經團，參與宮廟活動。當前臺灣道教音樂的屬性，可說在原有的正一道派的南、北管外，透過禪和、清微道派與新近傳入的全真道派，隨之而來的儀式、

音樂也開始改觀。新的道派帶來了新的前場與後場音樂，如福州音樂元素、國樂元素及傳自大陸相關省份的全真宮觀音樂元素等。

二、道士團的前場

正一與靈寶道派的「前場」是由道長與道士們組成。前場道士人數的多寡，依科儀或法事的規模或預算而定，可以是一、三、五、七或更多位（但少見）道士所組成。依據道士養成的條件與背景，在科儀進行中，其位處中間的道士稱為中尊或高功，亦稱道長，是科儀演行主要的負責人，也是道士團中道行最高之人，負責念誦祕咒、啟聖請神、召請官將等神聖性法事，是總掌道眾與醮主等與高真上聖溝通之人。中尊兩側分別有二到四位或六位等不同職稱的都講、副講、引班、侍香等。他們各司其職，也分別負責四種法器之操作。

三、正一、靈寶、禪和派法器與樂器

正一與靈寶道壇「前場」使用的法器有：龍角（或稱牛角）、奉旨、法鈴（又稱帝鐘、司公鈴）、七星劍、驚堂木、笏、木魚、單音（小型的金屬平面鑼）、銅磬、手香爐等。這些法器基本上在北部與南部的法場上是一致的。兩派道士團後場所使用的音樂以北管牌子為主，南部與金門靈寶道壇會出現南管的曲目，如【一封書】、【弟子壇前】等，樂器則以嗩吶、二胡、鑼鼓為主；多年來為節省人力與經費加入電子琴也頗常見。靈寶道派的前場與後場兼用的南管樂器，如*噯仔（小嗩吶）、響盞（小平面鑼）等；至於過場部分，或有少數道團兼用部分的國樂器，如揚琴、二胡、椰胡、笛子、秦琴或國樂曲等。正一科儀通常由中尊高功主唱或獨誦為主，其他道士偶爾會唱和性的支持，其後場人員以樂師身分居多，少數兼有道士的背景，則多出自於道士家傳，得全方位前後場的功夫。

禪和道派前場（又稱壇上）科儀使用的法器有：笏板、令旗、鐺子（或稱鉦、單音）、引磬（銅器）、如意、手爐、法印、法尺、幢幡、小鈸（亦稱鋏）、大鐃（亦稱福）、大鈸（亦稱壽）。鐃鈸用於迎送神將、驅妖趕魔，通常與單音配合使用，另有水盂、（大小）磬、

（大小）木魚、帝鐘等。至於法器的掌握與演奏方式，也是道士團必須注意的堂規。禪和派後場（亦稱壇下）使用的樂器，常見的旋律樂器，如揚琴、二胡、笛子；節奏樂器部分則有通鼓、吊鐘與鑼為基本配置。早期在臺福州同鄉所參與的禪和派使用的樂器較為多元，如福州管、秦琴、笙、雙清（月琴）等，多年來逐漸被國樂器所取代。

四、清微派法器、樂器與唱腔

清微派道壇各項法器與器物有五雷令牌、水盂、帝鐘、法印、龍角（法螺）、七星劍、法索、奉旨、笏、銅磬、單音、木魚、小鈸等；這些種類也較接近正一與靈寶派的法器。後場所使用的樂器雷同於禪和，作為唱腔曲調的伴奏樂器，常見的有二胡及揚琴等；而打擊樂器有吊鐘、鼓（通鼓與 *扁鼓）、大鑼、梆子與小鑼等。至於唱腔方面，清微派較少使用襯詞來襯托樂曲，是以直接的詠誦經文。演唱曲調時，僅以鐘、鼓或木魚等節奏樂器配合唱腔及旋律樂器（二胡），偶而也會加入電子琴。其後場樂器主要用來伴奏或支撐前場的唱腔及過場樂。

五、全真道派的法器、樂器與唱腔

近年來引入臺灣的四川龍門派等全真道派，其道壇科儀基本上由道士團操作前場法器及打擊樂器以配合詠誦。全真道的法器與其他道派類似的香爐、笏板、帝鐘、木魚等通常由道長所負責，其他由前場道士所操作的法器（或擊奏樂器）：雙面鐺子（或稱雙星、雙面鑼）、鈸、堂鼓、小鑼（小型平面寬邊鑼）、碰鈴（一對）、引磬與銅磬等。引磬作為節奏與速度的依歸與應用。在經費的允許下，會安排類似禪和後場的揚琴或二胡樂師輔助唱腔的旋律。這些法器基本上源於古代的古樂器，全真道樂在其發展與傳承中，使用了這些法器，並採用「當請記譜」，亦稱「當請譜」（鐺，表示單擊鐺子；請，表示單擊鑔或鈸；二者皆為狀聲字），發展出幾個板式，如三星板（00X｜00X）、七星板（0X00｜X0X）等。全真道士在法會進行時，高功立於中央主壇桌壇前，宣演各種儀式動作或手印，其餘上壇道士分別立於壇桌

左右兩旁，全程參與讚誦兼法器的打擊，唱腔透露出莊嚴悠雅的旋律，似乎有營造出人間仙樂的氛圍。（李秀琴撰）參考資料：538

倒拍

讀音為 do²-phek⁴。

一、在南管系統音樂中，*太平歌或「歌管」唱曲「拍」的持法異於「洞管」，一般稱「倒拍」，即是右手持 *拍，打在左手掌心或大腿上。*七子戲後場也拿倒拍。

二、文武郎君陣的 *小拍之別稱。

（一、林珀姬撰；二、黃玲玉撰）參考資料：117, 400, 451, 452

道士養成與職別

道士為道教的神職人員，也是儀式的主導者。在道教儀式進行中，通常由道長所組成的道士團一至五人或七人所組成，但常見的為一至三人，視法會規模的大小及經費的多寡而定。人數越多，表示規模越大，越隆重，法會會期也越長，通常發生在大型的建醮，或羅天大醮等法會。道士團又稱「前場」，相對於「後場」樂師而言。道士團中職位最高者，亦稱中尊、高功、道長，主領齋醮法事，必須具有法籙與道職，在科儀中帶領、掌控儀式之進行。高功主導儀式所需相關物品的籌備或宣讀科儀進行中各式各類之文檢，如章表（道長以帝臣之居，書通於玉皇大帝天子之文章等）、疏文（與神靈溝通之信函）、榜文（類似告知文，通知神靈來壇供職，請各路孤魂來壇受度）的書寫等。都講地位僅次於高功，立於高功之左側（亦稱左班道士），主司法事之口號唱儀及引唱角色，手執木魚控制讚頌之節拍。其次副都講（即副講）立於高功之右側（亦稱右班道士），主要負責科儀中，詞、表、疏、關、牒等文書之宣讀；唱誦時則負責擊磬或引磬之類的樂器。都講左側為引班，負責淨壇、灑淨及透壇時引領道眾行進；讚誦時小鈸或小木魚。侍香是道士團中職位最低者，負責準備上香、香爐、燈燭、香柱等科儀中所需的香料。道士在道場中的職務即以這五種為主。高功在重要的

儀式時，如醮典法會穿罡衣（或稱絳衣），腳著朝鞋，手持笏板，在道冠上方插上金屬火焰造形的「仰」，其狀如同太陽的芒光，象徵高功道長可通達上天的「金仰」以朝謁神靈。傳統道派後場樂師可區分爲兩班，基本編制爲四人，也可視條件減爲兩人或增至六人以上。在內壇中通常以面對三清壇的右側爲文場樂師，左側爲武場樂師。文場樂師負責的樂器有嗩吶（1~2支）、笛、二絃、三絃、秦琴、揚琴等，比較資深的樂師可以一人包辦大部分的樂器。武場樂師，負責鼓、梆子、鑼、鈸等敲擊樂器，其中以司鼓樂師爲後場之領導。近年來也常見以電子琴加入後場行列，取代或增強絃類樂器之效果。

臺灣的道教多傳承自江西龍虎山正一派【參見正一道派】，屬火居在家開設道壇之道派。傳統道士的養成與當今的「學院式」教學差別頗大。正一派道士有自成的養成教育體系，有父子相傳及師徒相傳制度並行。傳統上，如果一個晚輩出自道士世家，而家族有意栽培，即所謂的世襲者，跟著父執輩從小耳濡目染，熟悉職場所必備的各項實物與能力，如前場科儀的各種經文的唸誦、咒語、口白內容的應用與背誦、書法的訓練、龍角的吹奏等；後場部分，如 *北管音樂，則需學習二胡、嗩吶、鑼鼓的敲奏、北管的牌子等。這是前後場皆訓練的全方位道士，但並不是每個道士家族都擁有前後場訓練的傳統。在前場訓練方面，由於道法的傳授有不少祕密的特質，所以透過家族的傳承，如口訣、符咒、演法、唱誦、科儀、走罡步、道壇所需的神像畫軸、法器等，可以得到很大的助力；因爲其中很多祕法是不外傳的。在拜師方面，如果來自道士家族，也常見易子而教的情況，一方面讓原先的父子──師徒關係在學習上可以改善，另方面也可拓展法術，向其他道壇學習不同的道法。另一種爲非出自道士家族，從小投靠師門，並居住在師父家，早晚隨侍在側學習道法，期長有三年四個月之說。這些不同的學習方式，利用法會時到場參與、觀摩，或上場實習等累積經驗與實務。道士在經過拜師、入門學習一段時間之後，並接受試煉合格，才能透過儀式授予「道職」與「法籙」。近年來社會風氣改變，各家道派以開放的方式透過個別道壇或宮廟組成的「道教研習營」、「道教研習班」或「中華道教學院」等學習多元道派及道教基本知識，再考慮個別拜師學習的模式，成爲道士，如1975年「中華民國道教會」以禪和【參見禪和道派】斗堂經懺儀軌，在臺北市大量開班教授，這種儀式則逐漸與宮廟活動結合，如道教總廟宜蘭「三清宮」、臺北松山「慈惠堂」、三重「先嗇宮」等大型宮廟組織，都採取斗堂方式成立道經團，並爲宮廟法會活動中負責所有科儀經懺的重任；或蘇志明道長的「全眞道教廣成韻道教科儀經典班」，擁有不少北中南及花蓮、宜蘭的全眞弟子。

道士的奏職、授籙

道士學完必備的道法、經書之後，要透過儀式授予「法籙」和「道職」。法籙又區分爲五個等級，依道士學習經書、養成背景的程度而分，最底層爲初授「太上三五都功經籙」（六、七品銜），升授「正一盟威經籙」（四、五品銜），或最高層級稱爲再陞「上清大洞經籙」（正一品銜，屬天師眞人的職銜，一般不外授）等。至於「道職」則模仿中國帝制時期的官職，最底層爲「僊官」（仙官之意），最高層級稱「御史」等。法籙授籙，經由「三師認證」即「傳度師」、「保舉師」、「監度師」認證之後，可以是以「登刀梯」的武奏方式（36層、78層或108層），並在梯頂面向江西龍虎山的方向擲杯，請示張天師是否允許奏職，如此才能升格爲「道長」或主壇道士，主持科儀法事；或文奏方式，第63代張天師來臺後，透過他奏職到「中國嗣漢天師府」，填寫申請表，經由考核通過申請，再舉行一至二天之傳度授籙科儀與「三師認證」，取得張天師「萬法宗壇」籙牒。受法籙之道士才能名登天曹，才有道位神職。擁有道位神職的道士，其齋醮中的章詞才能奉達天庭，才能得到神靈的佑護，成爲眞正的道士。(李秀琴撰) 參考資料：359

daoxian 漢族傳統篇

倒線 ●
大拍 ●
【大埔調】●
大磬 ●
打七響 ●

倒線

讀音爲 do²-suan³。在北管文化中，指一類以手指或撥片使之振動發聲的絃樂器，演奏這類樂器時，樂器與演奏者身體呈垂直狀，故稱「倒線」，北管所用的倒線，依其演奏方式可分成抱彈式與置彈式兩類。演奏抱彈式樂器時，是將樂器琴身的共鳴音箱部分，置於樂器操奏者的大腿與身體腹部之間，以左手持拿琴柄部分並按絃，右手以指頭或撥片撥奏琴絃發聲，這類樂器包括了*三絃、*秦琴、*月琴、雙清等。置彈式樂器指箏，口語上稱爲 sa¹-tseng¹，「sa¹」爲「抓、弄」等意，16 根絃，屬小型箏類樂器，今少用。此外尚有洋琴，以兩隻細竹槌擊奏。（潘汝端撰）

大拍

*文武郎君陣歌者手上必拿的打擊樂器之一。木製，共六片，上細下寬，左右兩片較厚，中間四片較薄，頂端用中國結串連，串連部分在上。演出時左右手各執三片，豎拿放於胸前，故也稱*豎拍。每片長約 24 公分，最寬處約 6 公分。爲指揮樂器，演出時通常出現在每小節的第一拍。（黃玲玉撰）參考資料：400, 451, 452, 467

【大埔調】

【大埔調】爲*美濃四大調之一，又可稱之爲美濃四調。關於【大埔調】的曲調來源，研究者各有不同的說法。陳建中認爲其爲美濃當地的客家山歌調；而*楊兆楨在《台灣客家系民歌》一書中（1982，臺北：樂韻），則認爲【大埔調】是由於鄭成功的軍隊停留在六堆地區時，所留下來的原鄉*民歌；老一輩的歌者，則都認爲【大埔調】是廣東大埔地區流傳下來的「笛子（*嗩吶）調——廣東大埔調」，再經過美濃地區的歌者集體加工之後而成，然直接沿用【大埔調】這個名稱。（吳榮順撰）

大磬

*佛教法器名。根據《文獻通考》記載：「銅磬，梁朝樂也。後世因之，方響之制出焉。今釋氏所用銅鉢亦謂之磬，蓋妄名之耳。齊梁間，文士擊銅鉢賦詩，亦梵磬之類。」《禪林象器箋》：「僧磬與樂器磬，其形全別，樂器磬，板樣曲折，考工記所謂倨句，一矩有半者。僧磬如鉢形。由是可知，樂器磬與僧磬蓋爲兩種不同形制、用途之物。」

寺院維那所主之「圓磬」，多置於寺院大雄寶殿內之右側（東單）。

佛門的磬依其形制與功能別而有圓磬（即「大磬」）、*扁磬與*引磬（即「小手磬」）。臺灣的寺院以使用大磬與引磬較爲普遍。圓磬爲鉢形，多爲銅鐵金屬所造，大者徑約二、三尺（約 60 到 90 公分），高不足二、三尺；小者徑約半尺（約 15 公分），高不足半尺，置於寺院大雄寶殿佛桌之右側（即「東單」）。在大寺院或大叢林（即修禪者聚居之處，常以名山爲修行處，住眾可達千人以上）中，由*維那主圓磬，悅眾持用引磬，小寺院或小道場，因人數較少，維那經常兼任悅眾，故圓磬與引磬由同一人並用。

在臺灣寺院，圓磬多用於起腔、收腔、合掌、放掌、佛號轉換及速度改變之處，主要與念誦之腔調、進行相關，同時有振作心神之用。

司打圓磬乃以右手執磬槌，由外向磬身敲擊，左手合掌。另有「壓磬」之奏法，在磬槌擊磬後，即壓磬身使其音聲快速消弱，而無共振餘音。其司打節奏形式多爲寺院一般課誦本中之*正板的節奏。（黃玉潔撰）參考資料：21, 23, 52, 58, 59, 127, 175, 215, 245, 253, 320

打七響

*七響陣別稱之一，謂演出時拍打身體的七個不同部位，發出七個響聲而稱之。（黃玲玉撰）
參考資料：5, 34, 123, 135, 188, 205, 206, 212, 213, 230, 247, 450, 451, 452

D

漢族傳統篇

daquan

●大詮法師
【大山歌】
●打手掌
●大頭金來鼓亭

大詮法師

（1924.1.14 中國江蘇興化）

臺灣佛教界江浙系統唱腔的代表人物之一。十歲時依龍瑞庵從緣法師出家，學習佛門經懺佛事唱誦*儀軌，十五歲時受圓通庵震華法師栽培，攜往鎮江夾山竹林寺佛學院就讀，與震華法師學習佛教義理、孔孟學說、文史諸學及律儀*梵唄。二十歲時到蘇北高郵善因寺受具足戒【參見傳戒】，並到常州天寧寺從敏智方丈習禪。二十二歲時赴上海圓明講堂楞嚴專宗學院修學，深受圓瑛法師器重，派充*維那法師之職。

大詮法師 1949 年來臺後，經常應邀至各大道場舉行佛事，1959 年於永和市覓一平房，建立「圓通學舍」，以安身立命，1963 年起在各大型法會擔任維那、*主法之職。其以唱誦利人天為期許，曾任圓光佛學院的梵唄教師。法師主張唱誦音要能從丹田入，中氣才能十足，而唱誦者要具備有「寬、堂、甜、密、脆」的好音。法師的*燄口唱誦以嚴謹出名，只要臺下的悅眾法師稍有走板，他一定當下不留情面的指正，以維持法會的莊嚴。大詮法師在臺灣佛教*梵唄演唱方面具有舉足輕重的地位。著有《唱誦利人天》（臺北：圓通學舍）及個人修行唱誦系列、叢林傳統梵唄系列、瑜伽焰品 DVD 全集等有聲出版。（陳省身撰）參考資料：176

【大山歌】

參見【老山歌】。（編輯室）

打手掌

*七響陣別稱之一。（黃玲玉撰）

大頭金來鼓亭

「大頭金來鼓亭」是立案於臺北的民間樂團，其前身是陳財於 1942 年創立的「大頭鼓亭」。該團是家族樂團，從第一代陳世開始接觸業餘的*嗩吶吹奏，至第二代陳財成立「大頭鼓亭」樂團，而後傳習第三代陳金龍、陳金飛、陳金來，由陳金來接任團長時，將該團加入自己的名字，更名「大頭金來鼓亭」，目前已加入第四代陳振明、陳振榮，以及第五代陳文彥、陳俐廷等參與演出，所以「大頭金來鼓亭」已經是五代傳承。

該團創團者陳財自小耳濡目染養父陳世吹奏嗩吶，進而鑽研嗩吶吹奏技巧，經常參加一把嗩吶、一副銅鈸、一面小鼓所組成的「鼓仔吹」小型樂團。陳財十五歲時與謝庚新（綽號：墩仔格仙）一同在臺北共樂軒學習*北管音樂，並成為共樂軒團員，使其技藝更為精進，音樂更為豐富而多樣。陳財覺得鼓仔吹小型樂團演出形態太過簡陋，因而以寺廟六角鐘鼓樓之造形為發想，創造了在大鼓之外罩上六角木片的鼓亭，並以「大頭鼓亭」的名號在迎神廟會藝陣界嶄露頭角，進而成為臺北地區的新興藝陣種類。

該團更名為「大頭金來鼓亭」之後，積極對外展藝，再增加車隊吹【參見鼓吹陣頭】、北管樂團【參見北管樂隊】、什音團等藝陣，擴大其演藝種類。由於業界競爭激烈，陳金來團長除了將鼓亭外殼裝飾得美輪美奐，並在組織什音團時運用大量人力站立於演藝樂師兩旁，撐起白布連接的天帆，以營造什音團演出效果，其中什音團因加入其妻吳瑞雲的南管唱曲而添增色彩。

吳瑞雲為臺南府城南廠人，十四歲時與「臺南南管勝錦珠」藝師王火樹習藝，並在其父吳天德的帶領下進入「臺南南廠保安宮興南社」，擔任小生，以唱曲見長。早期軒社樂團常受交誼境廟之邀，於廟前公演，陳金來與吳瑞雲因此結識，而後於 1962 年姻緣結合，吳瑞雲成為大頭金來鼓亭演藝什音團時的重要主角。

大頭金來鼓亭現仍由陳金來主事，並持續薪傳鼓亭技藝，他除了傳承許多優秀弟子外，因其岳父吳天德曾在臺南組織「臺南同興樂團」，他亦輔佐妻舅吳輝凰、吳輝熊等人加強後續成立的「臺南同興社」之藝陣種類，又更增添了他藝陣經營的豐富性。陳金來因維護傳統鼓亭技藝卓著，於 2011 年 5 月經臺北市政府審議公告登入為臺北市傳統藝術保存者，並榮獲臺北市傳統藝術藝師頭銜。（施德玉撰）參考資料：393, 539

大戲

臺灣 *傀儡戲別稱之一。（黃玲玉、孫慧芳合撰）

大小牌

讀音爲 toa⁷-sio²-pai⁵。北管人對於 *細曲的另一稱法，也指細曲中的一類曲目。（李婧慧撰）

打戲路

指布袋戲班運用人情關係，廣交廟宇主持人和經常請戲的團體、個人或戲院，以增加 *出戲的機會。（黃玲玉撰）參考資料：73

大韻

讀音爲 toa⁷-un⁷。*南管音樂的每一 *門頭都有其代表性的 *曲韻，曲韻的拍位兩拍以上，可稱爲大韻，*絃友藉此大韻以辨識門頭。（林珀姬撰）參考資料：117

大鐘

參見鐘。（編輯室）

《噠仔調》

*客家八音演奏的曲牌，有一套分類的原則與系統。在臺灣北部與南部，其分類是截然不同的；且在南部的六堆地區，上六堆與下六堆的看法，也不相同。在美濃地區的客家八音團，對於曲牌的分類，看法皆一致，且以絃樂師 *鍾彩祥分得最爲清楚，在他分類的五種曲牌中，《噠仔調》爲其中的一類。

曲目：【牡丹花】、【看芙蓉】、【大雪】、【大截】、【玉金姑】、【一金姑】、【天下同】、【鵝公叫鵝母】、【高山流水】、【尼姑下山】、【花飄】、【天光早】、【天先早】、【武郎】、【夢郎】、【拜壽】、【倒吊梅】、【俊郎】、【朝晨早】、【清晨早】、【千秋水】、【新二八佳人】、【二八佳人】、【正月排渡】、【上大人】、【過街柳】、【紅繡鞋】、【四大金剛】、【玉山龜】、【大埔調】等。（吳榮順撰）

燈影戲

臺灣 *皮影戲別稱之一。（黃玲玉、孫慧芳合撰）

點

讀音爲 tiam²。常以「○○點」指 *北管音樂中特定的一小段旋律，依其實際運用性質區分成以下幾類：

1. 用來取代【平板】（北管）前奏

這類有「斬瓜點」、「奇逢點」、「蘆花點」等，在這三齣同名的戲曲中，所有開唱 *【平板】前要拉奏的「平板頭」都被這些點所取代，而這類的點乃屬於專用型，即該點只出現在某一特定劇目中。

2. 插用在唱腔中之各類過門

這類是以絲竹演奏的過門曲調，穿插於唱腔前後，具過門銜接性質，藉以連接前後兩個唱段，通常有其特定出現的位置與演奏方式。最常見的「半點」，專門出現在【平板】上句結束後即將唱腔切掉，此時或夾插白、或只是暫停，要開唱到下句唱腔便要先接「半點」，這在 *古路戲曲中相當常見。另外像是〈烏鴉探妹〉中的「走馬點」、〈賣酒〉的「機關點」、〈癡夢〉的「眞珠點」、〈打春桃〉的「春桃點」等，都是用在古路戲曲。每個點都有其最初產生的戲齣，之後才用到其他的戲齣，這類點路的曲調不會複雜，長度類似篇幅較小的過場譜。新路戲也有「龍頭點」和「鳳尾點」這兩個常見的點。「龍頭點」專用在男性角色前後唱段間的連接曲調，「鳳尾點」則用在女性角色唱段連接上，這兩種曲調之後都會接【二黃】前奏、再進入唱腔。

3. 成爲唱腔的一部分

屬於這一類的有「洞房點」、「借茶點」等，「洞房點」是用在一段【平板】唱腔結束時，藉以取代【平板】下句，且此曲調搭配有一套固定模式的鑼鼓演奏；「借茶點」則是用於【平板】唱腔當中，又有【大借茶】與【小借茶】之別。除了能帶給【平板】在曲調上有所變化，最重要的是這些點路的旋律都有其特色，以配合特定的前場身段。

4. 科介鑼鼓

像是【長點】、【加官點】之類者。（潘汝端撰）

daxi　漢族傳統篇

大戲 ●
大小牌 ●
打戲路 ●
大韻 ●
大鐘 ●
《噠仔調》●
燈影戲 ●
點 ●

【電視調】

電視 *歌仔戲唱腔，又名 *【新調】或【變調仔】。（張炫文撰）

吊鬼子

讀音爲 tiau³-kui²-a²。亦寫做吊規子，即京劇 *文場用的京胡。在 *北管音樂中，爲 *新路戲曲的旋律領奏樂器，演奏者又稱 *頭手、頭手絃。形制上爲擦奏式樂器。竹製琴桿、五個竹節適當分布，琴筒爲竹製圓形筒，前口蒙蛇皮，琴馬爲竹製，繫以二條鋼質琴絃，使用馬尾弓。

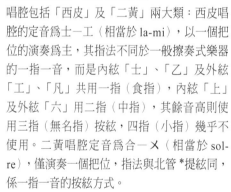

吊鬼子的定音爲五度定絃，但隨唱腔的不同，而使用不同的定音及指法。北管新路戲曲唱腔包括「西皮」及「二黃」兩大類：西皮唱腔的定音爲士－工（相當於 la-mi），以一個把位的演奏爲主，其指法不同於一般擦奏式樂器的一指一音，而是內絃「士」、「乙」及外絃「工」、「凡」共用一指（食指），內絃「上」及外絃「六」用二指（中指），其餘音高則使用三指（無名指）按絃，四指（小指）幾乎不使用。二黃唱腔定音爲合－ㄨ（相當於 sol-re），僅演奏一個把位，指法與北管 *提絃同，係一指一音的按絃方式。

演奏技巧重在平穩運弓、吟揉技法、壓絃滑音、打音裝飾和加花演奏等；演奏者需隨演唱者的演唱情況，調整音高，並做適度的音樂配合，以期與演唱者產生若即若離之音響效果，並藉由加花變奏，豐富整體音樂色彩的表現。

（蘇鈺淨撰）參考資料：75, 83

吊規子

讀音爲 tiau³-kui¹-a²〔參見吊鬼子〕。（編輯室）

笛班

「笛」字客家發音是 *嗩吶的意思，而客家 *八音的主奏樂器爲嗩吶，因此客家 *八音班也有

人稱它爲笛班。（鄭榮興撰）參考資料：12

笛調

*八音或北管的 *嗩吶曲譜，客語稱笛調，因爲嗩吶客語發「笛」音。（鄭榮興撰）參考資料：12, 243

疊拍

讀音爲 tiap⁸-phek⁴。有拍無撩，即每小節只有一拍之意。*撩拍記號爲「。」。*南管音樂中，*門頭 *牌名字尾含「疊」字者，其拍法皆爲疊拍，如【錦板疊】、【青陽疊】、【柳搖疊】、【金錢疊】等。（李毓芳撰）參考資料：78, 110

笛管

*太平歌陣別稱之一。由於 *太平歌也稱爲「品管」，而「笛」閩南語稱「品子」，故也有稱太平歌爲「笛管」的。

另從實地調查中也知，有民間藝人認爲品管即笛管，如臺南南區灣里萬年殿正聲社太平歌師父黃吉定等；而高雄茄萣頂茄萣賜福宮和音社所拍攝的錄影帶中也見有「笛管」之名；另苗栗後龍水尾閣南管招聲團演出的錄音帶《南管的樂章（1）》（得和唱片，局版臺音字第 1172 號）之說明中，也使用了「笛管」之名等。（黃玲玉撰）參考資料：382, 450, 451

定棚

指 *傀儡戲演師確定請來眾神後，按著一定的程序、步驟，在神明案前，以雙禽的鮮血敕出煞儀式中出場的水德星君或鍾馗戲偶及所用的各類儀品之上。包括敕符和安符，敕符是在王爺前請神敕符，演師一邊唸五雷咒，使符具有法力。安符則是將符安置於特定的地方。（黃玲玉、孫慧芳合撰）參考資料：55, 300

頂四管

讀音爲 teng²-si³-koan²。或稱上四管，指 *南管樂器中的 *琵琶、*三絃、*二絃、簫等四樣樂器，演奏時 *拍板在中，依逆時鐘順序爲拍板、琵琶、三絃、二絃、簫，成馬蹄形排序，

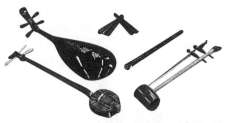

上四管樂器，左前三絃、左後南管琵琶、中為拍、右前二絃，右後洞簫。

*指套若以上四管演奏的形式稱為 *簫指，一般南管演唱時亦以上四管伴奏。（林珀姬撰）參考資料：79, 117

頂四管相疼，下四管相拚

讀音為 teng²-si³-koan² san¹-thian3, e⁷-si³-koan² sio¹-pia$^{n3}$。閩南俗諺之一。此處「頂四管」（或「上四管」）和「下四管」的意義與其他文獻中以 *上四管指稱 *琵琶、*洞簫、*三絃、*二絃四件旋律樂器，和以 *下四管指稱 *響盞、*四塊、*雙鐘、*叫鑼四件打擊樂器的意義完全不同。「頂四管」是指 *曲館，以昔日子弟或民間藝人學習南管、北管或 *車鼓等音樂；「下四管」則是指武館，以拳術、耍刀槍棍之類的武術學習為主。這與昔日先民的聚落活動以及生活作息相關，為因應聚落的婚喪喜慶等活動，村裡必須培養一批能夠在特殊節日擔任音樂演奏的人。同時，聚落或族群之間常因故發生械鬥，為保護村民的身家安全，則需訓練村中男性防身之術。只是白天人人忙於耕種或捕魚工作，唯有晚飯後才是閒暇的時間，於是以九點為界，前半夜學習音樂類技藝，下半夜練習拳

頂四管演唱，中間持拍者為演唱人員。

腳類的武藝。而「頂四管相疼，下四管相拚」據 *吳昆仁藝師言，「頂四管相疼」，指的是上四管演奏要有默契，以琵琶領奏，三絃相隨，但卻需要簫 *引空披字來帶路，二絃又要如影隨形跟著簫而不逾越，故上四管之間是「相疼」關係；「下四管相拚」，則是指各個敲擊樂器之間的關係，因為四個樂器之間兩兩對打，故謂「相拚」，這可謂是 *南管音樂的合樂美學。（林珀姬、李毓芳合撰）參考資料：104, 461

〈丟丟銅仔〉

讀音為 tiu¹-tiu¹ tang⁵-a²。1943 年呂泉生（參見三）根據當時廣播界文人宋非我的唱詞，記下了〈丟丟銅仔〉這首宜蘭民謠，並且編成了合唱曲。戰爭末期，日本殖民政府嚴厲推行「皇民化運動」，當時有一群臺灣青年組織「厚生演劇研究會」，排演舞臺劇《閹雞》（參見三）。呂泉生負責音樂的部分，將〈丟丟銅仔〉和〈六月田水〉等曲子搬上舞臺演唱，觀眾隨著旋律手舞足蹈起來，日本警察認為這幾首臺灣民謠的民族意味太濃厚而將《閹雞》禁演。此外，臺南文人許丙丁（參見四）曾為〈丟丟銅仔〉填入另一種版本的歌詞，寫初到臺北的人，對都市的陌生所發生的一些故事。

「丟丟銅仔」的意義，有人說是礦工賭博時丟銅錢下注的聲音，也有人說是火車經過山洞，水滴落下來的聲音等。在歌詞裡比如「伊都」、「哎唷」等，很多都只是虛字，只是求歌曲的綿延與押韻。而歌詞中的「阿妹」是客家話，是「妹妹」、「小姐」的意思；「伊都」則是語助詞，像這樣在臺語歌詞中加入其他語言，使得整首歌曲聽起來較有趣味、有變化。

（陳郁秀撰）參考資料：192

丟滴

參見 *絃索。（編輯室）

低線

為臺灣 *客家八音演奏術語，客家八音的 *線路與北管的 *管門相同。根據 *嗩吶的開孔與閉孔的指位，而定出七個線路。這七個線路，

dingsiguan

漢族傳統篇

頂四管相疼，下四管相拚 ●
〈丟丟銅仔〉 ●
丟滴 ●
低線 ●

D

漢族傳統篇

dizhong

● 地鐘
● 動詞
● 東港鎮海宮南樂社
● 洞管
● 東華皮影戲團
● 洞簫

包含了低線、*正線、*面子線、*面子反線、*反工四線、*反線、*反南線。而所謂低線係指嗩吶指孔全閉時,吹出的音為 Mi,相當於西洋音樂中的 D 大調。低線在實際演奏中,屬於較易吹奏的線路,而線路的選擇是依據嗩吶手的運用。（吳榮順撰）

地鐘

參見鐘。（編輯室）

動詞

讀音為 tong[7]-su[5]【參見睏板】。（編輯室）

東港鎮海宮南樂社

本地的傳統原為「南管小唱」,目前閩南沿海鄉下,還有以「南管小唱」為名的團體,此地人大多以捕魚為生,其南管小唱的傳統實來自閩南原鄉,是一種以*噯仔主奏的南曲。近幾年來因*傢俬腳缺乏,傳習發生困難,故於1994 年改為南樂社,館址設於屏東縣東港鎮鎮海里鎮海宮內,聘請卓聖翔來教館。館員並且支援東港海事水產職業學校之南管技藝傳習活動,2000 年改聘蔡青源教館,2002 年傳妹妹教館。1997 年東港王爺祭時,仍以「南管小唱」祀王爺,因「南管小唱」為本地至少百年以上的傳統。負責人洪全瑞表示,其父母皆是「南管小唱」的成員,他們二人年輕時扮演陳三五娘而結合,但是傳統口傳心授的學習方式,到洪氏這一代已經產生了困難,老成員凋零,學習樂器的傢俬腳無以為繼,只好改請洞管先生來教館,可是王船祭時,南管（洞管）卻不得其門而入,因本地的傳統是「南管小唱」,於是老成員與習南管的新成員,只好又湊合湊合練習原來的南管小唱來「祀王」。（林珀姬撰）參考資料：117

洞管

讀音為 tong[7]-koan[2]。因以*洞簫定調而稱之,多指祭拜孟府郎君為樂神的*南管音樂,亦有稱「簫管」。樂器以*琵琶、三絃、洞簫、*二絃、*拍為主,間或使用*噯仔、笛、*響盞、*雙鐘、小叫、*四塊等。曲目大致分為*指、*曲、*譜三類,有較為嚴格的樂器演奏方式、*排場禮儀,所使用之*工尺譜和記譜法亦不同於其他傳統音樂【參見漢族傳統音樂】。（李毓芳撰）參考資料：41, 487

東華皮影戲團

現今臺灣南部五個傳統皮影戲團中歷史較悠久的一團,位於高雄大社。自清代張狀（1820-1873）攜藝渡海抵臺創立「德興班」始,歷經張旺（1846-1925）、張川（1871- 1943）、張叫（1892-1962）等人的持續經營與改良,至第五代的*張德成（1920-1995）才改為現名。

東華皮影戲團除了創新劇本,加大影偶尺寸外,也把傳統只用紅、綠、黑三色的影偶加上橙、藍、紫等鮮豔顏色,並且大膽改變影偶造形,將原來側面單目的五分臉改為半側面雙目的七分臉,使影偶更為多采多姿。

東華皮影戲團擅長自編劇本,尤其能結合時事與民間傳說改編新劇本,其新編劇本甚獲民眾的讚賞與喜愛。日治時期即以改編的日本童話劇《桃太郎》、《猿蟹合戰》等,獲准加入「臺灣演劇協會」,成為「第一奉公團」。1952至 1967 年間,更以《西遊記》與《濟公傳》演遍全臺各地,聲名大噪;也曾多次到菲律賓、日本、香港、美國等地演出,使臺灣皮影戲成為聞名中外的表演藝術。

目前東華皮影戲團已傳到第六代的張榑國（1956-）,他承傳父親自編與創作劇本,以及製作與表演妙技,繼續朝向創新改革的方向邁進,並編印《皮影戲——張德成藝師家傳影偶圖錄》,對*皮影戲的薪傳與保存貢獻良多。（黃玲玉、孫慧芳合撰）參考資料：130, 214, 300

洞簫

無簧、縱吹吹管樂器,按孔全按吹出的音為「工」（d[1]）,為*南管音樂的定調樂器。南管洞簫的形制規格極為嚴格,取竹之十目九節,音孔前五後一,長度約一尺八寸,內徑約 0.7公分。有學者認為南管洞簫與現存於日本正倉院的唐代尺八（或稱雅樂尺八、正倉院尺八）

南管洞簫

D

doufu 漢族傳統篇

豆腐刀削番薯皮 ●
豆腐陣拚番薯舍 ●
段子戲 ●
對插踏四角 ●
對燈 ●

形制類似，兩者間有極大淵源。

洞簫吹口

吹奏時，左手在上，拇指按後孔，食指、中指分按前一、二孔，右手在下，食指、中指、無名指分按前三、四、五孔，雙手手臂展開，如鳳展翅。音響必須持久、氣順、紮實，講求「起、伏、頓、挫」。

洞簫於南管音樂中扮演潤飾 *琵琶旋律的角色，在與琵琶相同的基本旋律上 *引空披字，亦即在琵琶旋律上加花，洞簫原本渾厚、優柔的音色，使南管音樂有更流暢的旋律。（李毓芳撰）參考資料：54、78、110、313、339

豆腐刀削番薯皮

*北管俗諺，日治時期宜蘭地區北管西皮、*福路兩派爭鬥，綽號豆腐珍仔和番薯舍（即黃及西）分主兩派。當時西皮派的番薯舍財大氣粗，而福路派的豆腐珍仔則較弱勢。有一年王爺誕辰，豆腐珍仔聘雇幾個 *陣頭在番薯舍家反覆繞圈遊行，番薯舍不察，誤以為對方陣頭眾多，基於「輸人不輸陣」的理念，同年 *田都元帥生日時，番薯舍就花費鉅額擴充場面，以搏回顏面，地方父老戲稱此事為「豆腐刀削番薯皮」。（林茂賢撰）

豆腐陣拚番薯舍

*北管俗諺，日治時期宜蘭地區 *福路派的豆腐珍仔與 *西皮派的番薯舍拚陣，由於 *陣頭數量太多，難以估算，於是雙方約定，凡屬豆腐珍仔聘雇的陣頭在通過警察分駐所時，只遊行不吹奏，以利統計雙方陣頭數量。事後豆腐珍仔卻派人至遊行隊伍中散布謠言謂：日本大人（警察）正在講電話，下令陣頭經過分駐所時不得吹奏，後來估計結果，福路派的豆腐珍仔的陣頭就遠勝過西皮的番薯舍。（林茂賢撰）

段子戲

讀音為 toan7-a$^2$-hi$^3$。摘取 *全本戲當中的某一段落而形成，這些段落通常屬於全本中之精彩部分，亦較為人所知，如《下河東》的〈思將〉、〈出府〉、〈出京〉等齣，或《探五陽》的〈敲金鐘〉、〈下山〉等齣。（潘汝端撰）

對插踏四角

*車鼓表演動作之一。由丑、旦共同演出，但由丑指揮，不一定從哪一個門開始，每人負責兩個門，到達各門時要蹲下。為變換位置之一種方式。（黃玲玉撰）參考資料：212、399、409

摘自黃玲玉《臺灣車鼓之研究》，頁366。

對燈

也稱「狀元燈」，為 *太平歌陣所使用的道具之一，是代表 *太平歌的另一重要物件，*出陣或 *排場演出時，置於隊伍最前方 *彩牌左右兩側各一個。近年來由於人手不足，有些太平歌團體出陣時只用彩牌，而省略了對燈。

對燈外罩由塑膠合成物製成，綴有彩色等飾物，並備有腳架以便排場演出時吊掛。外罩上寫有 *天子門生、*天子文生、*太平歌、*太平

高雄市內門區南海紫竹寺鴨母寮太平清歌陣對燈（2004年國際觀光節臺灣地區十二大地方節慶三月份內門宋江陣——文武大會演出）。拍攝於高雄內門的內門紫竹寺。

D

漢族傳統篇

● 對弄
● 對曲
● 對臺戲
● 對子戲
● 【都馬調】

duinong

臺南麻豆巷口慶安宮集英社太平清歌陣對燈，攝於臺南麻豆巷口慶安宮。

清歌等字眼，有些也會標示該團體之所在地或所屬廟宇與奉祀神明等字樣，所呈現之文字內容如同彩牌。

　　出陣或排場演出時，仍保有對燈的團體有臺南麻豆巷口慶安宮集英社太平清歌陣、高雄內門的內門紫竹寺番子路和樂軒天子門生陣等。

（黃玲玉撰）參考資料：206, 346, 382, 450

對弄

*竹馬陣表演形式之一，指前場由兩種生肖同時演出。（黃玲玉撰）參考資料：378, 468

對曲

一、讀音爲 tui³-khek⁴。南管 *絃友依照舊有 *曲詩的平仄，重新填入新曲詩演唱，於是兩見（或寫爲逕、視）不同曲詩的 *曲韻走向完全相同，此二曲目就稱爲對曲。如【長滾‧越護引‧三更鼓】與【長滾‧越護引‧聽鐘鼓】是對曲，【中滾‧三隅反‧恨冤家】與【中滾‧三隅反‧去秦邦】是對曲。但樂人在演唱中會不斷的加以修正，兩曲會慢慢產生變異，目前臺灣演唱的【中滾‧三隅反‧去秦邦】有多種唱法，起唱的音有「士空起」、「工空起」、「下空起」三種，而【中滾‧三隅反‧恨冤家】爲「士空起」，但老樂人都知道「士空起」之二曲，原爲「對曲」，餘則爲慢慢產生的變異。

　　二、北管中的對曲，指以 *排場坐唱形式來表演 *戲曲。與 *上棚演戲的差別，主要在於身段動作之有無，唱腔與後場伴奏皆同，部分與身段搭配的鑼鼓，或因坐唱的關係而簡省。

（一、林珀姬撰；二、潘汝端撰）參考資料：117

對臺戲

*拚戲之別稱。（黃玲玉撰）

對子戲

讀音爲 tui³-a²-hi³。指一類劇中只有二到三人演出的北管劇目，角色通常是以二小或三小（即小生、小旦、小花等）來搭配，這類劇目常成爲眠尾戲的選擇，像是〈奪棍〉、〈紅娘送書〉等。（潘汝端撰）

【都馬調】

讀音爲 to¹-ma² tiau⁷。原名【雜碎調】。1937-1945 年中日戰爭期間，由於有關單位禁止演唱臺灣 *歌仔調，閩南歌仔戲藝人爲了求生存，不得不改絃換調，於是以邵江海爲首的民間藝人，經過長時間摸索，終於從流傳在閩南的朗誦體 *說唱音樂 *【雜唸仔】、【雜碎仔】（雜嘴仔）及【臺灣雜唸調】的基礎上，重新消化融合，創立了膾炙人口的【雜碎調】等一系列新唱調，並將 *歌仔戲改稱爲改良戲。1948 年 10 月，由原名「抗建劇團」的改良戲班脫胎而成的「廈門都馬劇團」，來臺公演，正式將「改良戲」的音樂傳入臺灣。它的首要唱腔曲調【雜碎調】，深受臺灣民眾的喜愛，臺灣歌仔戲演員也紛紛透過各種方式學習【雜碎調】，並應用在自己的演唱中。一般人只知道它來自「都馬班」，因而稱之爲【都馬調】。由於旋律悅耳動聽，表現力強，不論抒情或敘述均無所不宜，【都馬調】很快風行全臺。在當前若干歌仔戲演出中，其聲勢之盛，大有凌駕 *【七字調】形成後來居上之勢。

　　【都馬調】唱詞，有一般歌仔調所慣用的七言四句形式，稱爲「四句聯」又叫做「四句正」；也有類似【雜唸調】的 *長短句。「四句正」結構規律方整，但通常民間藝人都會加入襯字或虛字，使節奏生動靈活。臺灣【都馬調】的演唱，多在「四句正」的基礎上作彈

性變化，其押韻也與一般四句聯相同；「長短句」的句式、句數、字數、押韻、平仄都十分自由，但必須盡量流暢通順並且口語化，讓民眾一聽就懂。臺灣的【都馬調】，以「長短句」的演唱方式較爲少見，大部分都是「四句正」。

【都馬調】的旋律，以「徵」（Sol）爲基礎，以「商」（Re）爲中心；而「商」上方完全五度的「羽」（La）在調式的色彩變化中，亦佔十分重要的地位。每句終止的落音，絕大多數都是這三個音，只有極少數落在「宮」（Do）或「角」（Mi）。由於【都馬調】伴奏的主奏樂器（二胡或六角絃）定絃爲 d（徵）、a（商），在伴奏或間奏中，常以空絃強調這兩個音，因此「徵」、「商」二音便成了支撐【都馬調】旋律的骨幹音。【都馬調】的基本旋律骨架，不僅稱得上優美，且能讓演唱者有足夠的空間自由揮灑。配合「依字行腔」、「以腔傳情」歌唱原則，自然地順著唱詞的聲韻、節奏，優美地歌唱出來，確實做到了抒情與敘述皆能兼顧的理想。在音階運用方面，【都馬調】在五聲音階基礎上，巧妙運用「變宮」（Si）、「清角」（Fa）或「變徵」（Fa#）等「變音」，除了依然維持五聲音階的優美本質外，更大大地擴展了音樂的表現空間，增加了調性和調式的色彩變化，使【都馬調】兼有五聲音階特有的親切感以及五聲音階較缺乏的「清新」。

【都馬調】的演唱，往往會隨著情感變化的需要而改變速度和板式：中板是【都馬調】的基本板式，運用最爲普遍，能適應抒情、寫景、對答等多種情緒表現的需要；慢板是將中板的速度放慢，節奏拉寬，通常用以表現較爲深沉的哀傷；快板的速度比中板更快，常用十字句、十一字句，多用於情緒較激動的情況。中國在文化大革命時期，薌劇（歌仔戲）藝人和新音樂工作者合作，以京劇的各種板式爲範本，嘗試創作了流水、緊板、快板、散板等板式。過去臺灣民間藝人甚少運用這些板式；1990 年代之後，有些劇團的演出也開始運用散板、快板等各種板式變化的【都馬調】。（張炫文撰）

讀書音

讀音爲 tok[8]-su[1]-in[1]〔參見文讀〕。（編輯室）

〈渡子歌〉

〈渡子歌〉爲 *客家山歌調中的一首長歌，又稱〈十月懷胎〉、〈懷胎曲〉，目前仍流傳於臺灣北部客家庄。由一演唱到十，是首數字歌，其歌詞大約爲「一想渡子按辛苦，養得子大來成人，睡飽三更毋想起，屎屎攬攬吵死人；二想渡子實在難，肚飢想食手無閒，心肝想食子又嗷，正知渡子按艱難」，之後繼續以「三想渡子」唱到「十想渡子聽原因，書中勸得世間人，書中勸人行孝順，行孝之人似千金」。歌詞會因不同的歌者演唱而略有變動，然而內容主要爲描寫父母撫育小孩的艱辛，目的則是勸人行孝，爲一首 *〈平板〉之後加上 *【雜唸仔】而形成的客家山歌調，而所謂【雜唸仔】，即指歌詞每句字數不定。（吳榮順撰）

E

equ

漢族傳統篇

● 惡曲
【二黃平】
● 二時臨齋
● 二手尫子
● 二手絃吹
● 二四譜

E

惡曲

讀音爲 ok⁴-khek⁴。北管子弟用語，指困難的曲目。但子弟們對「困難」的定義，與今日一般習樂者不同。北管先生們所認定的惡曲，通常是指該曲在唱腔中有較多的變化，或是 *文武場與唱腔搭配的形式與一般有異者，這類曲目未必在音樂技巧或表現上特別困難，像是〈蘆花〉、〈奇逢〉等。以〈蘆花〉一齣來說，全齣唱腔雖以【平板】爲主，但此處所出現的【平板】非常見的七字句或十字句，在其上句常出現許多類似高腔滾唱的演唱形式，一般子弟若未經由先生 *牽曲，較難依一般【平板】的曲調規則演唱。（潘汝端撰）

【二黃平】

北管 *西路戲曲唱腔，即「二黃平板」之意，遇陰魂角色，亦有【反二黃平】。西路【二黃平】與 *福路 *【平板】，不論在上下句結構，或是句尾落音等方面，二者皆相同，分有七字句與十字句兩種，在唱腔來源上應有所關係。【二黃平】並不像【二黃】或是【西皮】那般普遍，主要出現在〈烏龍院〉、〈平南蠻〉（一般雙花會）、〈渭水河〉等特定戲齣當中。（潘汝端撰）

二時臨齋

「二時臨齋儀」是在早午二時用齋之前的儀式。先稱諸佛、菩薩名號【參見佛號】，以表供養之意。之後稱念：「三德六味，供佛及僧。法界有情，普同供養。若飯食時，當願眾生‧禪悅爲食，法喜充滿。」念畢，由侍者默念「出食偈咒」（即以飯食施於諸鬼神之意）。然後大眾進食。食畢，念「結齋偈」【參見偈】：「所謂布施者，必獲其利益，若爲樂故施，後必得安樂。飯食已訖，當願眾生，所作皆辦，具諸佛法。」藉此以清淨用餐，感念諸佛與十方信眾施主，並帶著感恩、慚愧、精進的心情用餐。對於僧眾而言，用餐也是日常修行的一部分。（陳省身撰）參考資料：63

二手尫子

讀音爲 ji⁷-tshiu² ang¹-a²。臺灣 *傀儡戲前場「助演」演師之一。臺灣傀儡戲傳統前場演師三人，分別爲一位 *頭手以及兩位助演，「二手尫子」指第一位助演演師。（黃玲玉、孫慧芳合撰）參考資料：55, 187

二手絃吹

讀音爲 ji⁷-tshiu²-hian⁵-tshue¹。相對於 *頭手絃吹的稱謂。在鼓吹樂隊中的「二手」，指居於次位的大吹演奏者；在絲竹樂隊中的「二手」，則指擔任 *和絃的演奏者，和絃之「和」字，所指爲「和音」之意，演奏旋律與頭手並無差異，只有因樂器不同所產生音域或音色上的變化，並非西洋音樂中不同音高間的和聲觀念。（潘汝端撰）

二四譜

原是流傳於廣東潮汕及福建漳州一帶的一種古老記譜法，又稱「潮樂二四譜」，也稱「算帳譜」。根據研究，二四譜源自唐箏定絃式，採用五聲音階，因重按箏之三、六絃而得，故名「重三」、「重六」，調有輕三六調、重三六調、活五調（活三五調）、輕三重六調、變三六調、反線調、鎖南枝調等。

二四譜以「二、三、四、五、六、七、八」作爲音高記號，採直式書寫，*板、撩標記於字譜的右邊，以閩南語唸譜。下表爲二四譜與 *工尺譜及簡譜之對照表：

二四譜	二	三	四	五	六	七	八
工尺譜	合	四	上	尺	工	六	五
簡譜	5.	6.	1	2	3	5	6

薛宗明《中國音樂史‧樂譜篇》中謂,潮樂二四譜原名無考,自潮樂改用二絃爲領導樂器後,因二絃以「合、上」定絃,即第二、四絃,故稱爲二四譜;但也有人認爲,二四譜之名乃因「二、三、四、五、六」五音中三、五、六皆爲不固定的音,只有二、四兩音不變,故稱二四譜,此種說法仍有待研究。此外,上列二四譜與簡譜之音高對應關係,是否也適用於臺灣,則尚待進一步研究。(黃玲玉、孫慧芳合撰)參考資料:30, 249, 357, 391

二絃

一、讀音爲 ji⁷-hian⁵。屬於拉絃樂器(或稱擦絃樂器),被應用於南管音樂或其他樂種,是南管上四管樂器之一。琴桿以竹子根部製成,取十三節,約二尺七寸,根部在上;琴軫同爲竹製,置於琴桿右上方;琴筒以挖空的林投木或竹筒製成,筒面爲梧桐木;絃有粗細之分,一般細線在外,稱爲外線,粗線在內,稱作內線;琴軫與琴絃位在同一側;弓以馬尾製成,琴弓鬆綁,不似二胡使用張緊的弓絃。其形制與北管 *提絃、*吊規子或二胡等最大相異處,即是琴軫與琴絃的位置,但南管二絃的形制卻與宋代奚琴以及韓國奚琴相仿【參見南管樂器】。

內、外絃定絃分別爲「㐆」(g) 與「工」(d¹),唯 *倍思管時內絃需調成「貺」(♭g)。演奏時,運弓、按指皆有極其嚴格的規矩。右手握弓食指不可突出在外,拇指在上,與食指平握琴弓最右端,琴弓與琴絃成 90 度,中指與無名指兜住馬尾,以手腕運弓。左手虎口置於琴桿中段之處,以指腹按音。拉絃時,內絃只能拉弓,不得推弓,外絃於空絃時必得推弓。出聲必在 *洞簫之後,收音時順簫聲而送尾聲,因琴弓鬆軟,在 *琵琶的旋律上加花,樂音細如游絲、縷縷不

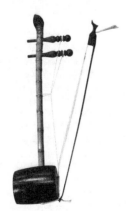

斷,輔助洞簫的音色,同時也塡補琵琶、*三絃音色的空隙,使整體音色更爲豐潤、飽滿。

二、「二絃」,又稱殼子絃,其他樂種多稱之爲「小椰胡」,屬高音拉絃樂器。二絃有二條絃,琴筒以小椰殼製成半圓形,前端蒙桐板,琴桿則以堅木製成,琴馬用竹製成,琴絃多用鋼絃,音色明亮、高亢,類似板胡。五度定絃,常用「sol-re」定絃的指法,或「la-mi」定絃的指法演奏。爲客家八音最主要的伴奏樂器。(一、李毓芳撰;二、鄭榮興撰)參考資料:6, 12, 78, 91, 110

黃承祧拉二絃

二月戲

爲臺灣南部美濃地區的歲時祭儀。二月戲祭典的舉行,與當地興盛的伯公(即土地公)信仰有關【參見開基伯公】。約於 1961 年左右,由當地人士發起,配合客家人「掛紙」(即掃墓)的時間與習俗,爲農曆的二月份,祭拜早期開發時供奉的 13 位土地伯公,而儀式中的「請伯公」,則會依序由最早的「開基伯公」請起,而「東門伯公」最晚請,這 13 位伯公是傳統上一定會邀請的神祇。除了以三獻禮祭拜外,也將伯公廟打掃乾淨,有爲伯公過新年之意。二月戲舉行的地點,由美濃東門、西門、美濃市場三處輪流;祭典工作分配爲福首制,每里 2 位福首,共七里 14 位福首。進行時間約兩天,第一天爲娛神、娛人的客家歌仔戲,祭祀活動則有請伯公、祭河江伯公、祭玉皇大帝、祭伯公;第二天的祭祀活動有送爐主、送伯公。整個過程中,只有祭河神伯公時,*客家八音團不參與,其他的過程,都由 *八音伴奏。(吳榮順撰)

遏雲齋

參見鹿港遏雲齋。(編輯室)

梵唄

在原始佛教時期，佛教典籍中並沒有一個完全相當於西洋觀點中「音樂」（Music）的名詞。常見較有關連性的名詞有*聲明（Sabdavidyâ）、*唄匿（Dhânaka）、梵唄（Bhâsâ）等，佛事中「經文的美讀」的行為。根據丁福保編《佛學大辭典》和《佛光大辭典》的解釋：「梵唄，法會之聲明也……又作婆陟，婆師。音韻屈曲昇降，能契於曲，為諷詠之聲，是梵土之法曲，故名梵唄。又曰唄匿，單云唄。翻作止息或讚嘆。法事之初唱之，以止斷外緣，止息內心，方堪作佛事。又其偈頌多讚佛德，故云讚嘆。」

綜上所述，我們可以知道梵唄主要用於佛教儀式當中，為一種以曲調諷誦經文的方式，亦可視為佛教的儀式音樂。梵唄常於佛事開始之初演唱，以收攝信眾心念，專心於佛事的舉行。而其內容又以讚嘆佛德為多。

就僧團立場而言，佛教儀式音樂（不論梵唄、聲明、唄匿、止息或讚嘆）實屬「音聲或語言學問」的範疇，而非「純藝術或娛樂」範疇【參見音聲概念、音聲功德利益、音聲修行】。佛教東傳之初，由於漢語和印度語言體系不同，經文的翻譯和咒語的音譯問題，使得印度原有的梵唄未在中國社會廣泛流傳。但也因傳教的需要，中國最終也產生了自己的佛教梵唄。中國梵唄的起源，相傳始於曹魏陳思王曹植遊魚山（中國山東省東阿縣境），聞空中梵天之讚，深有體會，摹其音節而作，又稱為*魚山唄。而曹植也被認為是漢語梵唄的創始者。

梵唄在僧團主要用於三方面：

1. 講經儀式，一般行於講經前後；

2. 六時行道，即後世之朝暮課誦；

3. 道場懺法，旨在化導俗眾，儀式中尤重歌詠讚嘆。漢語梵唄流傳後，音調因地域略有參差。

一般僧眾將讚唄唱誦學習又稱為「學*唱念」，即學習經文唱誦與靜心默念（故為唱念而非唱唸），為僧眾日常修行重要的功課。梵唄的學習多為口傳心授，並無像西方音樂的樂譜記錄與學習方式。長久以來，僅有梵唄儀文的記錄，以及一些法器使用符號附註於文字旁，用以標示儀文每一個字之間的相對音長和

常見佛門課誦儀文與法器記錄方式，附例為《寶鼎讚》，儀文與法器符號均為直式書寫，儀文唱誦由上而下，行序由右向左，依序進行。儀文右側附註法器符號，由大小不同的「一、○、◎」等符號標示。一表吊鐘，○表鼓，◎表大磬。唱誦讚偈時，若有其他法器加入，木魚隨鼓同奏，鐺子隨吊鐘同擊，鈴子照鼓同敲。大「○」在時間上約等同西式音樂二拍之時值（如「爇」字右上方所記之○）；中「○」在時間上約等同西式音樂一拍之時值（如「普」、「遍」字右方所記之○）；小「○」在時間上約等同西式音樂半拍之時值（如「香」字右下方與◎大磬記號同列所記之○）；大「一」在時間上約等同西式音樂一拍之時值（如「鼎」字右下方兩個一一）；小「一」在時間上約等同西式音樂半拍之時值（如「香」字右下方○◎之下所記之一）。

F

fandiao

漢族傳統篇

反調 ●
反工四線 ●
放生 ●
放屎馬 ●

*法器擊奏的方式。因此，僧團中梵唄唱誦的曲調常因地域而有所差別，無完全固定曲調及音高，但儀文內容和法器擊奏方式卻是相對穩定而統一。

漢語梵唄依照其文體可分為：*讚、*偈、咒語、經文、*白文、*佛號等體例，並配合不同的音樂形式唱誦。梵唄唱誦方式，因其儀文體例與音樂形式不同，可分為相對固定曲調唱誦（如：讚、偈、佛號類）與自由唱誦（如：經、白文、咒類）。讚、偈、佛號類樂曲多有一相對固定曲調架構（*骨譜），唱誦緩慢而平穩地進行。曲調通常是圍繞著某幾個中心音做波浪式或迴音式起伏進行。字與字之間常有較長的音樂過渡部分，可加入「啊、呀、唉……」虛字轉音。經、白文、咒類無固定曲調架構，唱誦者隨自身的身心狀態自由唱誦。若與大眾同時唱誦，則須隨時注意與他人唱誦的互相調整，使整體的唱誦可持續穩定進行。也因為自由唱誦方式容許團體中每位唱誦者有個人差異的表現，而使得唱誦過程中自然地形成一種「多音性」（polyphony）現象。

梵唄唱誦時，須帶著恭敬虔誠的心態，全神貫注於儀文內容，做到「隨文入觀」（隨著誦念的經文同時進行觀想），身、口、意相合相契。好的梵唄唱誦必須做到「聲文兩得」，兼顧聲音與文字的表達。使聽聞者可以了解佛法義理、開闊胸襟，唱誦者亦可由唱誦中獲得身心平靜與宗教陶養〔參見佛教音樂〕。（高雅俐撰）參考資料：22、62、277

反調

北管唱腔系統之一，亦稱「陰魂調」，相對於一般以*正管伴奏的唱腔，反調是指一類以*反管伴奏的唱腔，*福路及*西路皆有。常見的反調唱腔，有福路的【反平板】、【反流水】、【反緊中慢】等，及西路的【反二黃】、【反西皮】、【反二黃平】等。由於頭手絃以低於正調唱腔之五度定絃演奏，使得反調唱腔的演唱音域較正調低，聽起來較為哀戚。這類唱腔通常出現在劇中之陰魂唱腔，或夢境時所唱的曲調，如*古路《河東》〈托夢〉呼延壽亡魂所唱

的【反流水】、【反緊中慢】等，古路〈癡夢〉中崔氏進入夢境後所唱的【反彩板】、【反平板】、【反流水】等，*新路〈驚夢會〉中的竇太真（正旦）在睡夢中與皇兒李世民（小生）見面時，二人所唱二黃的【反彩板】、【反緊板】及【反二黃】等，在新路〈活捉〉一齣中，已被宋江殺死的閻惜姣所唱二黃平的【反彩板】及【反二黃平】等。（潘汝端撰）

反工四線

為臺灣*客家八音演奏術語，客家八音的*線路與北管的*管門相同。根據*嗩吶的開孔與閉孔的指位，而定出七個線路。這七個線路，包含了*低線、*正線、*面子線、*面子反線、反工四線、*反線、*反南線。反工四線為嗩吶指孔全閉時，吹出的音為 La，相當於西洋音樂中的 A 大調。反工四線亦屬於較易吹奏的線路。（吳榮順撰）

放生

佛教基於愛護生命所進行的佛教 *儀軌，其理念可由一些佛教經典得知。如根據《藥師經》說：「放諸生命，病得除癒，眾難解脫。放生修福，令度苦反，不遭眾難。」放生在佛教是非常盛行的活動；現在通行的放生儀軌為：先於佛前置楊枝、水盂、捻香、燃燈，種種供養。然後以慈悲心，視所放眾生，念其沉淪，深生哀憫。復念三寶有大威力，能救拔之。作是觀已，默念想云：「一心奉請大慈大悲觀世音菩薩，降臨道場，加持此水沾洒所放眾生，令彼身心清淨。」接著唱「楊枝淨水讚」〔參見讚〕、「大悲咒」〔參見咒〕以及《心經》〔參見經〕，再來則是請三寶證明功德，為所要放生的動物傳三皈依（皈依佛、法、僧），以及幫牠們懺悔開示；最後則是念佛〔參見佛號〕，同時進行放生和功德 *回向，便完成了放生的儀軌。（陳省身撰）參考資料：159

放屎馬

讀音為 pang³-sai² be²。*車鼓表演丑角通常下半身微蹲，被稱為形同「放屎馬」。另有民間藝

F

fanguan

漢族傳統篇

●反管
●翻管
●放線
●反南線
●翻七管
●反線

人稱丑角足部動作之一「八字馬」亦稱「放屎馬」。（黃玲玉撰）參考資料：212, 399, 409

反管

一、讀音爲 hoan²-koan²。見於北管及其他民間音樂，是民間音樂音調理論系統之一，指伴奏北管 *反調唱腔時所用的定絃，如 *提絃伴奏 *古路反調唱腔時所定的「上─六」，或是 *吊鬼子伴奏新路【二黃】類反調時的「上─六」與【西皮】反調的「ㄨ─五」等。

二、民間音樂之樂器，於音域內轉調運用，稱爲「反管」，亦可稱爲「反線」。反管的原始形態乃是 *大廣絃的外絃定音與 *椰胡的內絃定音相同，而椰胡的音比大廣絃高，因此合奏時，就像有三條絃演奏一般。而 *三絃與 *月琴，也是反管的形態。例如大廣絃之內絃延伸至低音域，而椰胡之外絃延伸至高音域，當兩者合奏時，在音響上有互補之效果。（一、潘汝端撰；二、吳榮順撰）

翻管

*北管音樂語彙。讀音爲 hoan¹-koan²。指在不變動骨譜的情況下，改換指法移調吹奏。換言之，是將某一固定曲調以不同的全閉音定調來吹奏之，即把大吹按孔全閉後所吹出的音當作「上」(do)、「ㄨ」(re)、「工」(mi)……等不同音高。在此情況下，曲譜上的旋律不變，但整首旋律會因著指法變化，而造成曲調在加花上的改變〔參見翻七管、大吹〕。（潘汝端撰）

放線

*南管琵琶與 *二絃演奏技巧之一。讀音爲 pang³-soaⁿ³。*指套《忍下得》首節爲 *五空管轉 *倍思管，*琵琶必須在轉調處「放三線」，調降半音爲「肚」，*二絃內絃亦同樣調降半音，故學習此指套，必須先熟練「放線」的技術，放線的時間要控制在子線「肚空」彈出聲後，聽其尾音，轉動三線退至「肚」，使三線肚音與子線肚音相和，即可；二絃亦同。（林珀姬撰）參考資料：79, 117

反南線

爲臺灣 *客家八音演奏術語，客家八音的 *線路與北管的 *管門相同。根據 *嗩吶的開孔與閉孔的指位，而定出七個線路。這七個線路，包含了 *低線、*正線、*面子線、*面子反線、*反工四線、反線、反南線。反南線爲嗩吶指孔全閉時，吹出的音爲 Fa，相當於西洋音樂中的 C 大調。一首曲調在換線以後，旋律也會跟著略作改變，因此「換線」並不全然是移調，此爲南部客家八音線路上特別之處。（吳榮順撰）

翻七管

*北管音樂語彙。讀音爲 hoan¹-tshit⁴-koan²。指以大 *吹使用「上、ㄨ、工、凡、六、五、乙」（相當於西洋音樂中的唱名 do、re、mi、fa、sol、la、si）等七個不同的全閉音來定調以吹奏某個相同旋律。一般情況下，並不會隨意把一首北管樂曲拿來以七個不同調高吹奏，如同將某個樂曲在鋼琴上以 C 大調、D 大調……等十二個不同調高來彈奏一樣。翻七管常被用來當作是吹奏技巧的練習，藉以熟稔在不同全閉音定調的吹奏進行時所使用的各類指法，最常利用的練習曲目爲 *【七管反】。因工作所需，翻七管的能力，主要見於具有較高吹奏技藝的道教後場樂師，此一能力可使後場樂師馬上依著前場道士在開口演唱時的實際音高，選擇適當的全閉音（即調高）來伴奏之，故有「開嘴管」之稱。另在北管子弟的演奏中，其大吹的全閉音主要只採用「上」、「工」、「士」等音，很少使用到七個不同的管門。（潘汝端撰）

反線

爲臺灣 *客家八音演奏術語，指的是定音的方法。客家八音的 *線路與北管的 *管門相同。根據 *嗩吶的開孔與閉孔的指位，而定出七個線路。這七個線路，包含了 *低線、*正線、*面子線、*面子反線、*反工四線、反線、*反南線。反線指的是嗩吶指孔全閉時，吹出的音爲 sol，相當於西洋音樂中的 B 大調。反線是各線路中，較難吹奏的。而靈活的使用線路，對於客家八音的樂師來說，十分的重要。（吳榮順撰）

梵鐘

參見鐘。(編輯室)

法器

含抽象及具象二種層次的意涵。

一、指凡能修習佛法者，稱爲法器。《山堂肆考》:「二祖慧可久事達摩，莫聞誨勵，乃斷臂求法，師知是法器，付以衣缽。」根據《大寶積經》卷三十八〈菩薩藏會〉、《大般涅槃經》〈金剛身品〉、《大乘菩薩藏正法經》卷五等文獻記載，是否爲法器之關鍵，主要取決於有無佛性、是否護衛正法，與是否爲「一闡提」。

二、指寺院內有關莊嚴佛壇，或是舉行法會之際所使用之器具，乃至佛子所攜行之念珠、錫杖等修道之資具，皆稱爲法器。又稱爲「佛器」、「佛具」與「法具」。

法器之種類甚多，其形制亦各有不同。供寺院日常行事、集會，與 *梵唄讚誦用的法器，如 *鐘、*鼓、*木魚、*大磬、*寶鐘鼓、*引磬、*手鼓、*鐺、*鈴等，此類法器爲原佛典中所稱之 *犍椎。此外，另有莊嚴道場用的、供養佛菩薩用的、置物用的、古代比丘生活的器具，與密教的法器等類別。(黃玉潔撰) 參考資料:21、29、52、58、60、175、253、386

【風入松】

讀音爲 hong¹-jip⁸-siong⁵。爲 *北管鼓吹曲目中最爲人知悉的一首，亦爲初學者的入門曲目，常見於各類 *陣頭、*排場的演出中，部分地區的北管團體，習慣上會將【風入松】與【急三鎗】連用。

在北管系統中所存在的多首【風入松】，如(*正管)【風入松】、(*士管)【風入松】、(凡字管)【風入松】、(緊)【風入松】、(倒頭)【風入松】、(掛頭)【風入松】、〈五關風入松〉、(*古路)【大風入松】、(*新路)【大風入松】、(四平)【風入松】等，當中除了【大風入松】屬於 *三條宮的「母身、清、讚」曲體結構外，其餘都是二十板長度的散牌。

自曲牌形構來看，散牌式的北管【風入松】

來自於南北曲中的南曲系統，全曲由二十板組成，依 *曲辭可分成六句，押平聲韻。若依演出習慣來看，這些散牌式【風入松】在 *鼓介打法上大同小異，曲中破開入弄的位置，分別落在第八板、第十三撩，及第二十板的位置上，可將全曲區分出三個小段落，每段都包括了兩句曲辭，其中的入破處，便在曲辭的第二、四、六句之句尾。就上述各點來看，北管散牌式【風入松】與崑劇以來諸地方劇種的【風入松】幾乎相同，甚至可以直言是由此承襲而來。

至於三條宮式的【大風入松】，於曲體結構上與散牌的【風入松】很不相同，目前僅能找到母身的曲辭，經過比對後，可發現它與湘劇低牌子中的【大風入松】幾乎相同，只在極少數因諧音書寫上所產生的差異。

由於吹奏的 *管門不同，使得大吹【參見吹】在吹奏時所使用的加花用音不同，而造成音階調式上的差異，也帶給聽者有不同的感受，且各首【風入松】有其不同的使用場合。像「士管」(全開音當「士」)屬於新路系統、「凡字管」(全閉音當「工」)則是古路系統、正管(亦稱大公管，全閉音當「上」)則是新路與古路通用，這三種是最常用。至於(倒頭)【風入松】亦有作(桌頭)【風入松】、(五馬)【風入松】、(回頭)【風入松】，主要用在 *布袋戲或 *歌仔戲後場，市面上還可以看到相關的錄音供布袋戲演出使用，偶爾在 *排場中也可以聽到，在臺灣彰化地區有一類布袋戲，便專用(倒頭)【風入松】爲後場音樂，並發展出多類變化，而被稱之爲「倒頭布袋戲」。

除了北管鼓吹中有【風入松】外，在北管 *細曲中的〈思秋〉、〈繡襦記〉兩個聯套中也都有標示著【風入松】的曲牌存在。〈思秋〉【風入松】不論在字數、句法、甚至是旋律等方面，都與以正管吹奏的散牌【風入松】相當，〈繡襦記〉【風入松】的曲辭雖明顯較長，但曲辭可分成兩段，長度相當於〈思秋〉【風入松】或是牌子系統中的【風入松】兩倍，句法亦明顯不同。

目前在 *北管抄本中載有【風入松】曲辭之

F

漢族傳統篇

fengrusong

● 風入松布袋戲
● 鳳頭氣
● 分指
● 佛光山梵唄讚頌團

版本不多。散牌式【風入松】的曲辭內容，是取北管古路戲《求乞》〈賜馬〉中主角韓擒虎的故事內容填詞而成，並未將此曲用於該劇。也因其曲辭描述親人分離的悲傷，因此如 *葉美景、*賴木松等知名的北管先生，曾一再提醒這首【風入松】並不適合在喜慶場合吹奏。至於細曲〈思秋〉是北管細曲 *四思之一，曲情描述女子在秋天想念遠方情郎的心境，全套中【風入松】的旋律與曲辭句式，與散牌的大公管【風入松】相當接近。北管大小牌中另有一套〈掃墳〉，在抄本上雖只見【碧波玉】、【桐城歌】、【數落】、【雙疊碎】和【大牌】等曲牌，因〈掃墳〉的本事內容與崑曲《琵琶記》〈掃松〉一折相似度很高，可見北管細曲〈掃墳〉【大牌】的曲辭即出於該處，屬於【風入松】與【急三鎗】兩腔循環組成的聯套，只是在北管曲譜中未標示出曲牌名稱。(潘汝端撰)

參考資料：333

風入松布袋戲

臺灣 *布袋戲發展過程中所衍生出來的一支，是以各種變體風入松，作為後場音樂使用的布袋戲。風入松布袋戲是由員林、南投一帶所發展出來的，盛行於中南部。

二次大戰前後，中南部布袋戲使用的 *北管音樂有了變化，改成一種專門使用於布袋戲的北管風入松的曲牌音樂。江武昌〈台灣布袋戲簡史〉中引 *黃海岱所言：

> 「北管風入松」是員林、彰化一帶的「桌頭風入松」，所謂「桌頭風入松」是指一些北管樂師將喪禮所用的演奏曲提鍊出來，經改編組合使用，因深受喜愛，後竟專用於布袋戲後場，也有說是南投埔里一帶的北管子弟改革出來的。

而真正把「北管風入松」布袋戲音樂發展至全臺各地的是南投「新世界掌中劇團」的陳俊然（本名陳炳然）。陳俊然 1961 年左右，召集了南投、員林一帶較好的 *北管布袋戲後場樂師，將北管風入松的音樂灌成唱片發行全臺，因使用方便，加上音樂本身也非常適合布袋戲演出使用，因此深受一般布袋戲班的歡迎，而

「北管風入松」遂也成為全臺布袋戲班普遍使用的後場音樂，唯一不使用的只有臺北地區的布袋戲班。

北管 *牌子中，*【風入松】可說是曲調樣式最多者，有 *古路大風入松、*新路大風入松、河北大風入松、古路風入松、新路風入松、倒頭風入松、掛頭風入松、緊風入松、四平風入松、正管風入松、工管風入松、六管風入松、士管風入松、凡管風入松、五馬風入松等。因此【風入松】可作為特定樂曲的專稱，也能作為曲牌家族的通稱。

「風入松布袋戲」所用音樂有：【短節風入松】、【中節風入松】、【慢風入松】、【文風入松】、【武戲風入松】、【千秋歲】、【急三鎗】等。(黃玲玉、孫慧芳合撰) 參考資料：86, 278

鳳頭氣

*南管音樂語彙。讀音為 hong7-tio$^5$-khui3。以鳳鳥頭上上揚美麗的一撮羽毛，形容唱曲的韻勢之美。據 *吳昆仁言：「指與曲不同，指畏鳳頭氣，曲則需講求鳳頭氣。」(林珀姬撰) 參考資料：79, 117

分指

南管琵琶指法之一，讀音為 pun$^1$-tsuin2。「㇒分」，指法名稱，一個點與一個挑各佔半撩，但如果是七撩拍曲目的曲韻尾如「甩㇒分」，則「點」常佔一撩位【參見撩拍】。(林珀姬撰)

參考資料：117

佛光山梵唄讚頌團

隸屬於 *高雄佛光山寺。其寺創寺人星雲法師提倡人間佛教，重視文教對社會功能的影響，不僅致力於佛教的文教事業，更推動以佛教樂弘法，早期成立 *宜蘭青年歌詠隊。1979 年 1 月 10 日，由僧眾與佛學院學生於臺北國父紀念館（參見●）舉行義演「佛教梵唄音樂會」，為佛教音樂進入國家殿堂之始。自此，其寺出家眾與叢林學院學生陸續曾以「佛光山叢林學院」、「佛光山梵唄合唱團」、「佛光山梵音讚頌團」、「佛光山美洲梵音讚頌團」、

「佛光山梵唄詠讚團」、「佛光山梵唄讚頌團」之名，於臺北國父紀念館、臺北市立社會教育館（參見三）、國家戲劇院（參見三）、國家音樂廳（參見三）、各縣市文化中心與文教單位場地，以及香港、日本、澳洲、美洲、歐洲等地演出。2000年佛光山正式成立「佛光山梵唄讚頌團」常設機構，巡迴世界各地以音樂弘法。演出的總策劃經常由慈惠法師、慈容法師擔任，*梵唄指導由永富法師擔任。

其演出的展現方式：1、曲目包括一般佛門課誦的*讚*偈（如【戒定真香讚】）、咒語（如【大悲咒】），以及法會的部分段落，如瑜伽*燄口法會當中的【千華臺上盧舍那佛】、【金剛薩埵百字咒】。除漢文之外，亦演出梵文的唱誦。2、音樂多由樂團伴奏，並配合敦煌舞蹈。但有些曲目僅以傳統法器配合唱誦，呈現寺院當中的殿堂梵唄，或以其曲目搭配佛門生活作息之場景。其音樂伴奏與敦煌舞蹈，曾合作過的團體包括香港小交響樂團、高雄市實驗國樂團、臺北市立國樂團（參見三）附設市民國樂團、佛光青年交響樂團、臺北民族舞團、普門寺青年舞蹈團敦煌古典舞集、臺北芭蕾舞團等。3、隊形、動作與服裝方面，依人數多寡有不同的隊形，且搭配出家眾三衣，以及錫杖、毘盧帽與手印等，造成視覺的變化。4、除了以中西樂團伴奏、敦煌舞蹈配合之外，亦搭配大型布景、旁白字幕、電腦動畫、燈光效果等設計，服飾或法器則依曲目而有所變化。

（黃玉潔撰）參考資料：515, 523

佛號

為*梵唄眾多儀文文體和音樂形式之一。其文體形式為南無□□□佛（或南無□□□菩薩）。每句數三到七字不等。「南無」（nanmo）為皈依之意。平日一般課誦可配合曲調唱誦（但並非固定調），各寺院會依場合需要，配合不同曲調唱誦。*在家佛教或職業*經懺團體的*佛號唱誦則常選擇民間流行歌曲加以配唱，如〈天蠶變〉、〈恭禧恭禧〉（參見四）等。寺院中各式佛號唱誦常見於早晚課、各式法會中，可繞念、拜念、或坐念。*念佛為專以唱誦佛號作為

修行方式的法會，也為淨土宗最重要的修行方式。其主要理念：臨終者可藉由持續稱誦阿彌陀佛佛號，得以往生西方淨土。寺院或在家居士團體也常以「念佛」為共修的方式之一。「念佛」時間可為一到七日不等。念佛全一日稱為「佛一」、念佛全七日稱為*佛七。（高雅俐撰）參考資料：386

佛教法器

佛教所使用到的法器主要有：*半鐘、*寶鐘鼓、*報鐘、*扁磬、*大鼓、*大磬、*大鐘、*鐺、*地鐘、*梵鐘、*犍椎、*金剛杵、*鈴、*木魚、*手鼓、*手鈴、*堂鼓、*通鼓、*引磬、*鐘鼓等〔參見法器〕。（編輯室）

佛教音樂

佛教起源於印度，於西元前3世紀陸續向外傳播，依傳播地區及修行方式的差異，可大致分為：漢傳佛教（又稱北傳佛教，屬大乘佛教，以中國、臺灣、越南華人地區為主要信仰區，日本、韓國等地之佛教也受漢傳佛教影響至深）、藏傳佛教（屬大乘佛教，以西藏、尼泊爾、不丹等喜馬拉雅山地區國家及蒙古地區為主要信仰區）及南傳佛教（屬小乘佛教，以泰國、緬甸、柬埔寨、寮國、斯里蘭卡等地區為主要信仰區）。目前臺灣地區佛教信仰其實包括了上述三種類型，但仍以漢傳佛教為主流。本文也將以臺灣漢傳佛教音樂為主要說明對象。

臺灣漢傳佛教依照修行者身分可分為：*出家佛教和*在家佛教，其音樂實踐方式也有所不同。若依其音樂應用場合分類，則可分為：儀式音樂（包括於平日早晚課、各式特殊*儀軌中所使用的*梵唄）與非儀式音樂（包括各式民間佛樂或新創佛曲用以供養、弘法，或作為商品的佛教音樂）。前者可視為狹義的佛教音樂，後者則可視為廣義的佛教音樂。若依演出形態分類，臺灣佛教音樂包括：人聲、器樂曲、電子音樂、多媒體應用、音樂劇等多元形態。

隨著臺灣歷史的演變，臺灣佛教音樂也有不同的發展。19世紀末，臺灣佛教以在家佛教信

仰形式較為盛行，信眾經常往返臺閩之間，信眾與部分僧眾也常至大陸福建鼓山湧泉寺求道與受戒，其儀式音樂與中國大陸福建鼓山湧泉寺有密切關連。日治時期，臺閩間佛教信眾往來仍然十分頻繁，日本佛教也進入臺灣，但因種種因素，其儀式音樂對於臺灣信眾影響有限。1945年後，大陸各地區的僧眾隨國民政府來臺，以出家佛教信仰形式為主的中國佛教也隨之入臺。之後戒嚴時期，臺陸間僧俗信眾交流完全中斷。以白聖長老（1904-1989）為首的*中國佛教會於1949年在臺復會。此會成員多為江浙地區僧眾。由於中國佛教會與當時黨政關係良好，獲得政府支持，成為中央級僧伽組織，並主導了臺灣佛教的意識形態與發展方向。同時，也影響了臺灣佛教儀式音樂的實踐與傳承。

關於臺灣佛教儀式音樂的唱腔派別，與僧眾所屬法脈無必然關係，反而與唱腔使用語言及個人師承關係較為密切。一般多將1949年之後由大陸陸續抵臺之外省籍法師所傳唱的唱腔通稱為*海潮音（又稱*外江調）。而1949年前即在臺灣本土寺院傳唱至今的梵唄唱腔通稱為*鼓山音（又稱*本地調）。前者多以國語發音，後者多以閩南語發音。就音樂展演比較，兩音系唱腔骨幹音大致相同，但演唱速度、加花（裝飾）、曲調起伏變化、旋律樂器使用情形皆有不同。鼓山音系唱腔速度普遍較海潮音系快，曲調加花（裝飾）情形較少，曲調起伏較小，進行較為平穩，舉行*經懺佛事時經常會加入旋律樂器伴奏。相對地，海潮音系速度較鼓山音系唱腔緩慢，曲調加花較多，進行起伏較大，舉行經懺佛事時則無後場伴奏。近年來，臺灣青壯輩（約四十到五十歲）法師，兼習兩種或兼採其他樂種唱腔的情形日漸增多，唱腔漸有混雜的現象。鼓山音系的唱腔產生變異情況更為快速，有日漸多元化的趨勢。

戰後，臺灣佛教經懺佛事的舉行日益「專業化」與「職業化」，並產生了法會仲介公司的特殊機構，專門負責媒合專業經懺師與寺院，舉行各式法會。部分經懺師也會與民間喪葬禮儀公司合作，舉行佛教喪葬相關儀式。

解嚴至今，臺灣佛教經懺佛事活動日漸蓬勃發展，儀式音樂唱腔也更加多元化。許多寺院紛紛成立梵唄班、佛教聖歌隊、佛樂團，舉辦各式音樂會，推廣佛教音樂。財力雄厚的大道場，如：佛光山【參見佛光山梵唄讚頌團】、法鼓山、慈濟則是擁有專屬的錄音室、電視或廣播頻道，可錄製、播放佛教音樂相關節目，進行音樂弘法事業。因音樂工業與傳播媒體日益發達，與佛教主題相關的非儀式音樂更是蓬勃發展，新創佛曲日漸增多並廣為流傳。已出版的佛教音樂影音資料，不僅包括傳統梵唄形式，還有將傳統梵唄編曲搭配伴奏的演唱曲，或改編自傳統梵唄的各式器樂演奏曲（包括中西樂器獨奏或合奏曲）；樂曲風格更包括了民謠、聖詩、（黑人）靈歌、舞曲、R & B、Rap、Hip-Hop、New Age等多元曲風。演出形態除了歌唱、器樂、電音之外，還包括多媒體和音樂劇。

目前以出版佛教音樂著稱的音樂事業單位包括：普音、⊕風潮、如是我聞、法鼓文化、靜思文化、梵音、愛華、妙蓮華、諦聽、般若海、原動力等。在佛教音樂日益蓬勃發展的現代臺灣社會，多元化的佛教音樂實踐，如何體現佛教精神與內涵？發揮其對於社會的影響力？為所有關心佛教音樂文化發展者，應共同面對的課題。（高雅俐撰）參考資料：51, 366, 386

佛教音樂研究

佛教主要隨著漢人移民而傳入臺灣。有關臺灣與中國大陸佛教交流的紀錄，於19世紀末始有史籍記載。臺灣漢傳佛教儀式音樂活動的相關紀錄早期散見於臺灣府志、臺灣縣志、地方志、名剎寺志、高僧個人傳記等記載，其記錄內容兼雜*出家佛教與*在家佛教部分【參見佛教音樂】。此期，佛教儀式音樂活動並未被視為單一或獨特的記錄對象，而是附帶記錄於民俗、宗教、寺廟沿革、個人經歷項下。日治時期，殖民政府為了掌握本島人的信仰情況，以利同化與殖民，進行了一連串的宗教調查並制定宗教相關政策，也為臺灣佛教信仰與活動留下不少紀錄，如：《臺灣總督府公文類纂》

（宗教部分）、丸井圭治郎《臺灣宗教調查報告書》、增田福太郎《臺灣本島人の宗教》、《南部臺灣誌》、鈴木清一郎《臺灣舊慣習俗信仰》、片岡巖《臺灣風俗志》等（上述史料文獻皆爲日文）。佛教相關紀錄仍包括出家佛教與在家佛教部分。較爲特別的是，此期臺灣佛教界已有屬於教界專屬的刊物《南瀛佛教》（以漢文與日文出版）（1923-1940），其中也有部分佛教儀式音樂活動相關紀錄與探討，討論內容則以出家佛教爲主要對象。此期，由於記錄者多爲政府官員、宗教學者或人類學家，*佛教音樂仍未被視爲獨立的記錄對象。

1945 年國民政府接收臺灣，大批中國大陸各省籍僧侶來臺，佛教信仰呈現新的局勢〔參見佛教音樂、中國佛教會〕。教界刊物出版日漸增多，有零星的佛教音樂論述出現，但仍以出家佛教爲討論對象，並多以佛教經典的相關記載爲討論內容，極少見到田野調查資料的紀錄，且直接將臺灣佛教音樂視爲中國佛教音樂的延續或末流。*梵唄錄音帶開始流通。此期，臺灣音樂界僅張福興（參見●）留下四冊 67 首佛曲採譜手稿（於 1950-1954 年間所記，內容包括已出版的大陸僧侶梵唄錄音帶的譯譜及於苗栗獅頭山勸化堂、桃園楊梅鎮回善寺現場採譜記錄）。嚴格說來，此期仍未有學術性的佛教音樂研究。直至 1970 年代，佛教音樂才開始成爲臺灣學界的研究對象，民族音樂學學者開始進行系統化的田野調查與有聲資料記錄。

臺灣第一本以佛教音樂爲研究題材的碩士論文爲李純仁（1971）所撰〈中國佛教音樂之研究〉。由於此文以中國佛教音樂爲研究主體，文中並未特別論及臺灣佛教音樂發展情形。作者仍將臺灣佛教音樂視爲中國佛教音樂的延續。在研究方法上，此文以佛教文獻、圖像作爲中國佛教音樂起源的探討根據。文中有關梵唄採譜、分析及*法器描述部分，則加入了田野調查的資料整理。

呂炳川（參見●）爲 1970 年代另一位進行臺灣佛教音樂調查與研究的學者。〈宗教音樂──佛教〉（收錄於 1978 年日本 Victor 音樂產業株式會社出版《臺灣漢民族‧音樂》唱片解說書）、〈佛教音樂──梵唄──臺灣梵唄與日本聲明之比較〉（收錄於《呂炳川音樂論述集》，頁 201-224）一文，爲呂氏與日本民族音樂學學者岸邊成雄於 1977 年在臺灣佛光山寺進行調查後所出版的介紹性說明與研究論文。後者主要以比較音樂學的觀點，針對臺灣梵唄與日本聲明的音組織、旋律型、節奏、記譜法、樂器（法器）進行比較研究。呂氏於 1977 年的調查並留下珍貴的有聲資料，計有佛光山寺早晚課誦與其他普佛唱誦等相關錄音帶 6 卷（於 1994 年由●風潮唱片復刻成 6 張 CD 出版）。呂文爲學界首次在論文中提出臺灣梵唄唱腔分爲*海潮音（屬大陸北方系統）與*鼓山音（屬大陸南方系統）的說法（但此論點已於 1990 年高雅俐碩士論文得到進一步反思與釐清）。

1980 年代起，佛教音樂相關文章除了在各式佛教刊物相繼出版外，佛教音樂相關議題也逐漸成爲臺灣各研究所研究生研究主題。值得注意的是，在家佛教之一──釋教儀式音樂也被納入研究範圍。

綜觀已完成的國內外碩博士論文，漢傳佛教音樂研究大致可觀察出以下幾項特點：1、多數論文以田野調查方式針對臺灣本地各寺院儀式音樂進行記錄分析。中文系所相關論文則偏向經典或文獻中的佛教音樂歷史或歌曲形式探討；2、出家佛教儀式音樂仍較在家佛教儀式音樂研究爲多；3、個別儀式音樂研究仍爲主要研究模式。其中，又以*燄口儀式與早晚課音樂相關研究較多；4、梵唄教學與犍椎法器運用、不同性質佛教音樂（儀式音樂、創作佛曲）之傳承與變遷、佛教音樂現代化、商品化及舞臺化等議題成爲新的研究課題，但仍有許多深入探討空間；5、碩士論文部分，極少作者以宏觀角度探討臺灣佛教音樂與大陸佛教音樂之差異。個別儀式音樂研究篇數雖多，除了釋教儀式音樂的研究外，多數個別儀式音樂研究無法凸顯臺灣佛教音樂的特色。博士論文部分，較多學者注意到不同地區佛教音樂發展之差異。其中，Chen, Pi-Yen（陳碧燕）的博士論

文探討了漢傳佛教早晚課儀式音樂的內涵與功能在不同時空下的實踐與轉變；Gao, Ya-Li（高雅俐）的博士論文著重於臺灣佛教水陸法會中各式音樂實踐所扮演的角色、宗教意義與社會文化意涵分析；Lee, Feng-Hsiu 的博士論文討論臺灣地區佛教阿彌陀經的音樂實踐如何反映了漢傳佛教的信仰概念；Yoon, So-Hee（尹昭喜）的博士論文比較了臺灣、大陸與南韓地區佛教梵唄的特徵與應用差異。

從 1980 年代開始，國內外音樂學術期刊 *Ethnomusicology*、*Asian Music*、*The World of Music*、《臺灣音樂研究》等，也陸續刊登許多臺灣漢傳佛教音樂研究相關論文。其中以 Arnold Perris、陳碧燕、高雅俐、蔡燦煌等人著作較受矚目。此外，1998-2007 年間，臺灣佛教界與學術界多次舉行全國性與國際性的宗教音樂學術研討會。其中，以「佛教音樂」為專題的學術研討會為數最多（1998 年、2000 年與 2007 年），也使得佛教音樂研究成為臺灣宗教音樂研究中相當重要的研究領域。

附：相關碩博士學位論文計有：

碩士論文部分：

林久惠（1983），〈臺灣佛教音樂——早晚課主要經典的音樂研究〉，國立臺灣師範大學音樂研究所。

高雅俐（1990），〈從佛教音樂文化的轉變論佛教音樂在臺灣的發展〉，國立臺灣師範大學音樂研究所。

林仁昱（1995），〈唐代淨土讚歌之形式研究〉，國立中山大學中國文學研究所。

張杏月（1995），〈臺灣佛教法會——大悲懺的音樂研究〉，中國文化大學藝術研究所。

邱宜玲（1996），〈臺灣北部釋教的儀式與音樂〉，國立臺灣師範大學音樂研究所。

范李彬（1998），〈「普庵咒」音樂研究〉，國立藝術學院音樂學研究所。

賴信川（1999），〈漁山聲明集研究——中國佛教梵唄發展的考察〉，華梵大學東方人文思想研究所。

何麗華（2000），〈佛教燄口儀式與音樂之研究——以戒德長老為主要研究對象〉，國立

成功大學藝術研究所。

林美君（2002），〈從修行到消費——臺灣錄音佛教音樂之研究〉，國立成功大學藝術研究所。

黃玉潔（2004），〈臺灣佛光山道場體系瑜伽燄口儀式音樂研究〉，國立臺北藝術大學音樂學研究所。

林怡吟（2004），〈臺灣北部釋教儀式之南曲研究〉，國立臺灣師範大學音樂研究所。

施伊姿（2004），〈三時繫念儀式及其於臺灣實踐之研究〉，國立成功大學藝術研究所。

李姿寬（2005），〈佛教梵唄「大悲咒」之傳統與變遷〉，國立臺北藝術大學音樂學研究所。

邱鈺鈞（2005），〈「慈悲道場懺法」儀式與音樂的研究〉，國立成功大學藝術研究所。

陳欣宜（2005），〈臺灣佛教梵唄教學之轉變與影響〉，國立成功大學藝術研究所。

林惠美（2006），〈臺灣佛教水懺儀式音樂研究——以佛光山及萬佛寺道場為例〉，國立臺北教育大學音樂研究所。

蔡君瑜（2006），〈音聲弘法——花蓮和南寺「創作佛曲」研究〉，國立臺灣師範大學民族音樂研究所。

陳省身（2006），〈台灣當代佛教瑜伽燄口施食法會研究〉，輔仁大學宗教研究所。

楊雅媚（2007），〈漢傳佛寺重要殿堂之鍵椎法器運用〉，國立臺灣藝術大學表演藝術研究所。

呂慧真（2007），〈音樂、舞臺、儀式——臺灣佛光山音樂會之研究〉，國立臺南藝術大學民族音樂學研究所。

吳佩珊（2007），〈儀式、音樂、意義——臺灣浴佛會之研究〉，國立臺南藝術大學民族音樂學研究所。

施沛瑜（2007），〈技術、流行與小眾音樂市場：以亞洲唱片公司為例之地方音樂工業研究〉，國立臺南藝術大學民族音樂學研究所。

林怡君（2007），〈臺灣地藏懺儀軌與音樂研究〉，國立臺南藝術大學民族音樂學研究所。

林嘉雯（2007），〈臺灣佛教盂蘭盆儀軌與

音樂的實踐〉，國立臺南藝術大學民族音樂學研究所。

謝惠文（2007），〈臺灣「彌陀佛七」之儀式與音樂研究〉，國立臺南藝術大學民族音樂學研究所。

博士論文部分：

汪娟（1996），〈敦煌禮懺文研究〉，中國文化大學中國文學系博士班。

林仁昱（2001），〈敦煌佛教歌曲之研究〉，國立中正大學中國文學系博士班。

此外，國外也有數本臺灣佛教音樂研究博士論文完成，計有：

Chen, Pi-Yen (1999), Morning and Evening Service: The Practice of Ritual, Music, and Doctrine in the Chinese Buddhist Monastic Community, Dissertation of Ph.D, Chicago, Illinois: The University of Chicago.

Gao, Ya-Li (1999), Musique, rituel et symbolisme: étude de la pratique musicale dans le rituel du Shuilu chez les bouddhistes orthodoxes à Taiwan, Thèse de Doctorat, Paris: Université de Paris X – Nanterre.

Lee, Feng-Hsiu (2002), Chanting the Amitabha Sutra in Taiwan: Tracing the Origin and the Evolution of Chinese Buddhism Services in Monastic Communities, Dissertation of Ph.D, Ohio: Kent State University.

Yoon, So-Hee (2006), A Study on The Ritual Music of Taiwanese Buddhism, Dissertation of Ph.D, Seoul: Hanyang University.（高雅俐撰）參考資料：70, 193, 350, 351, 352, 355, 356, 358, 361, 362, 363, 364, 365, 366, 368, 369, 372, 373, 375, 376, 379, 386, 390, 394, 395, 398, 405, 412, 415, 416, 423, 424, 425, 427, 430, 431, 596, 597, 598, 599

佛七

參見佛號。（編輯室）

佛尾

讀音爲 hut⁴-boe²。一種出現在南管 *唱曲的尾腔，以「南無阿彌陀佛」等佛號組成。連接佛尾的 *曲辭內容多與佛、道、法等宗教信仰以及採蓮歌、龍船歌、蓮花落、*傀儡戲、*梨園戲、*車鼓等民俗曲藝有多重關係。此類曲子多出現在 *門頭爲【逐水流】、【逐水流疊】等拍法爲 *一二拍或 *疊拍的曲子。（李毓芳撰）參考資料：284

副表

參見水陸法會。（編輯室）

福德皮影戲團

現今臺灣南部五個傳統 *皮影戲團之一，位於高雄岡山，由林文宗（？-1957）創立於日治時期，後由其子林淇亮（1921-2009）主持。2008 年經高雄縣政府文化局公告爲傳統表演藝術類文化資產。林淇亮過世後，因後繼無人而停演，文化資產身分也遭廢止。

林文宗早年拜張利爲師，與 *永興樂皮影戲團之張晚應爲同門兄弟，後自立門戶。日治時期福德皮影戲團被稱爲「第二奉公園」，與 *東華皮影戲團被公認爲足以代表臺灣皮影藝術的兩個劇團。

林文宗演技精湛，尤其擅長武戲與 *扮仙戲，且勤於抄錄劇本，用功甚深。其子林淇亮早年即隨父串走村社，習得前場技藝。福德皮影戲團目前仍保有罕見的《酬神宣經》，爲扮仙戲的重要依據，以及他團所無之著名文戲《割股》。福德皮影戲團無論在影偶的雕刻或大小方面，皆保有最多的傳統樣貌。劇本多取材自稗官野史，依照傳統劇本方式演出，並有早至 1873 年（明治 6 年）的抄本，也曾是五個傳統皮影戲團中，唯一單以傳統影偶演出的劇團，此外更採用傳統坐姿方式演出，古樸且不因時代變異而失眞。

傳統藝術中心（參見●）在「林淇亮『福德皮影戲團』保存計畫」中，將林淇亮保有的 56 本古老的手抄劇本影印保存，同時錄製了《酬神宣經》、《割股》、《孫臏被困誅仙陣》、《薊江關八卦陣》、《銅盤關金鎖陣》等經典劇目，並整理其劇本曲譜。（黃玲玉、孫慧芳合撰）參考資料：130, 241

福佬民歌

福佬係相對於客家和原住民的稱呼，過去通稱為「臺語」之狹義稱呼係單指福佬語，另有稱為閩南語，涵蓋來自福建省泉州與漳州等閩南地區移民所使用的語言。然目前臺語所指是較為廣義的稱法，含客家語以及原住民語。因此，所謂福佬民歌，指的是產生、流傳於臺灣民間，以福佬語演唱，代代口傳相授的歌謠。隨著福佬語系移民來臺，福佬民歌在臺灣生根與成長，已有三、四百年的歷史。根據臺籍文化研究者王育霖於日治時期所撰之《臺灣歌謠考》，將臺灣福佬歌謠分為：1、純民謠；2、童謠；3、臺灣語譯支那（中國）民謠；4、歌仔；5、創作民謠；6、臺灣語流行歌等六類。其中屬於純民謠之福佬民歌係以七言四句型為主要體裁，又稱為「閑仔歌」，亦即閑暇之時所唱的歌曲，內容含情歌、諷刺、勸世和反映時代背景等。另外，*歌仔多係七言四句體的純民謠之福佬民歌單曲重複或多曲連綴演唱，屬於長歌的長篇說唱形式，說唱民間傳說、勸世歌、男女情事、諷刺歌以及時事等。再據音樂學者簡上仁（參見●）之分類，福佬民歌依歌詞體制可分為七言四句之七字仔、*長短句之雜唸仔等兩種體裁；依歌詞內容分為家庭倫理類、勞動類、愛情類、祭祀類、敘事類、娛樂類和童謠類等七種類型；依歌唱用途分為歌謠類、戲劇類、說唱類、敘事類、娛樂類和童謠類等五種。福佬民歌中常見以戲謔式對唱的音樂體裁演唱的「褒歌」，內容多帶有情愛或挑逗的意涵，此種體裁在福佬語系居民中流傳頗廣，在臺灣北部地區、南部地區以及澎湖縣等地區均有褒歌的傳統。據音樂學者*呂鍾寬指出，如果說山歌是客家的*採茶歌，褒歌則係北部福佬語系居民的採茶歌，曲調由 la-do-mi-la 或 sol-do-re-sol 等音形構成；南部地區的褒歌曲調多取自恆春民歌*【思想起】；離島澎湖的褒歌則與北部雷同。

根據臺灣多位音樂學者的共同看法，臺灣各族群歌曲中，以原住民歌曲數量最多，客家民歌次之，福佬民歌數量最少。以許常惠（參見●）所撰之《台灣福佬系民歌》為例，所收錄的福佬系民歌共 27 首。係採錄自許常惠與史惟亮（參見●）於 1966、1967 年所率領的民歌採集隊之田野錄音〔參見●民歌採集運動〕，當時臺灣社會屬於農業社會時期，經濟尚未起飛，民間音樂亦較能保存。這些歌曲產生地區包括嘉南平原地區、蘭陽平原地區、恆春半島地區和臺北盆地地區等，曲調多以小三和絃（la、do、mi）或 la、do、re 之四度音程構成，包括宜蘭調 *〈丟丟銅仔〉、【宜蘭哭調】（正哭）、【臺北調】、【崁仔腳調】、【彰化調】、【臺南調】（駛犁歌）、【車鼓調】*〈桃花過渡〉、【艋舺哭調】、【臺南哭調】、【五更鼓調】、〈草蜢弄雞公〉、【思想起】、*【四季春】、*【牛尾擺】（*【牛尾絆】、*【牛母伴】）、臺東調、〈三聲無奈〉、〈耕農歌〉、〈六月田水〉、*〈一隻鳥仔哮救救〉、〈一隻鳥仔〉、〈六月茉莉〉、〈卜卦調〉、〈農村歌〉、*〈天黑黑〉（天烏烏）、〈搖囡仔歌〉、【乞食調】、*【哭調】（哭喪調）等。音樂學者呂鍾寬認為福佬民歌由於都市化影響深刻，*民歌傳唱空間相對縮小，數量逐漸減少，因此許常惠所舉之福佬民歌曲目，可視為臺灣福佬民歌歷史遺存的總結，恆春地區則為臺灣福佬系居民較富有音樂的社群，民歌生態最為蓬勃。

上述之【思想起】、【四季春】、【牛尾擺】（【牛尾絆】、【牛母伴】）和臺東調等歌曲係屬臺灣南部恆春地區流傳的民歌；臺東調、【三聲無奈】、【耕農歌】等歌曲係屬同曲調的同宗民歌，臺東調係自然形成的鄉土民歌，其餘兩首均由其衍生產生，【三聲無奈】亦使用在歌仔戲中；〈六月田水〉、〈一隻鳥仔哮救救〉、〈一隻鳥仔〉亦屬同宗民歌；由音樂創作者譜曲的〈農村歌〉、〈六月茉莉〉應屬於上述王育霖所指之臺語流行歌曲（參見●），不宜視為純鄉土民歌；【臺南調】、【車鼓調】和〈草蜢弄雞公〉常見於車鼓小戲，亦見於歌仔戲唱腔；【五更鼓調】係流傳在中國各地的孟姜女調，亦即王育霖所指之臺灣語譯支那（中國）民謠，亦被採用為歌仔戲唱腔；【宜蘭哭調】、【艋舺哭調】、【彰化調】和【臺南哭調】等歌仔戲著名的唱腔，皆係歌仔戲樂師在臺灣民間流傳之【哭喪

F

fulongxuan

漢族傳統篇

福龍軒 ●
福路 ●
福路（北管）●
復興閣皮影戲團 ●

調】基礎上所創作的【哭調】唱腔，係屬創作民謠，而非屬於自然產生的鄉土民謠；宜蘭調（丟丟銅仔）、【臺北調】、【崁仔腳調】、〈天黑黑〉、【搖囝仔歌】、【乞食調】和【哭調】（哭喪調）等係屬臺灣民間流傳的鄉土歌謠。

綜上所述，顯然福佬民歌多轉變為 *戲曲、*車鼓小戲的唱腔，此可視為福佬民歌數量較寡的主要原因。亦顯見臺灣福佬語系居民生活較趨都市化，促成 *歌仔戲之形成與發展，原有民歌為戲曲表演所吸收，轉化為戲曲唱腔，純民謠之演唱乃受影響。民間音樂的發展往往呈現「穩定性」和「可塑性」等兩種現象，福佬民歌亦存在此種情形，有些歌曲曲調固定不易變動而具穩定性，有些歌曲的曲調則常隨著歌詞之改變而有所變化。（徐麗紗撰）參考資料：85、179、251、309、425、475、478

福龍軒

臺灣 *傀儡戲團之一。位於宜蘭，創始人許阿水（許元水）（1860-1915）為新北金山附近阿里磅人，因演技精湛，人稱「加禮水」。早年跟隨來自福建省永定縣鹹菜甕地方來臺展藝的「福龍軒傀儡劇團」前往中國習藝，學成後返臺於宜蘭定居，從事傀儡戲演出。後由第二代許火土（1883-1925）、第三代許天來（1907-1977）和許坤炎（1912-1968）繼承經營，1976年第四代 *許建勳（1934-1999）接任團主。由於早期演出 *戲金微薄和人手難調，許建勳乃採主做生意兼及 *傀儡戲演出的經營模式，多由夫妻搭檔配合錄音帶做精簡式的演出。福龍軒在許建勳領導下曾獲地方戲劇比賽冠軍，並在臺北市傳統藝術季（參見●）、行政院文化建設委員會（參見●）民間劇場演出，1987年更獲頒 *民族藝術薪傳獎團體獎，也曾參與「中國傳統偶戲展」於臺南、新竹、桃園、臺東、臺北等地巡迴公演，及獲邀至新加坡演出。

福龍軒和其他北部傀儡戲團一樣，承接了北管戲的藝術養分和演出習慣，演出劇目皆為北管戲的長篇戲劇，伴奏上亦採 *北管音樂的編制，福龍軒因與當地北管子弟堂館有著密切來往，因此在表演配合資源上有得天獨厚之處。

福龍軒目前由許建勳之子許文漢（1967-）接任第五代團主，他努力學習北管之演奏，二十歲便擔任該團主演與編導，整體風格由早期以承應民間宗教需要為主的奔波表演，逐漸轉入以傳達宜蘭戲曲文化特色為主的文化性演出。許文漢並於1992年獲國際獅子會傑出藝術薪傳獎金獅獎，1994年獲中華民國資深青商總會第1屆「十大傑出青年薪傳獎」。（黃玲玉、孫慧芳合撰）參考資料：55

福路

又稱舊路，為 *亂彈及新四平戲曲唱腔之一。不同的 *戲曲系統，其唱腔音樂、唱法、伴奏樂器、表演方式等皆略有差異。亂彈的福路系統，以 *椰胡主奏，並加其他絃類、鑼鼓樂器伴奏。椰胡以「合ㄨ」五度音定絃。其唱腔主要有 *【平板】、【流水】、【緊中慢】、【慢中緊】、【緊板】、*【四空門】等。福路之稱舊路，係因相較於另一系統 *西路（又稱新路），福路系統之戲曲音樂較早進入 *北管系統。（鄭榮興撰）參考資料：12

福路（北管）

*北管音樂系統之一，亦稱 *古路、舊路、福的等，不論是北管的鑼鼓、戲曲唱腔與鼓吹 *牌子等各方面，皆有福路與 *西路之別，二者在曲目、劇目，或是 *頭手樂器之定調上，皆有所不同。屬於福路的牌子或是戲齣，其所使用的鑼鼓與主奏樂器必為福路系統，不可與西路相混。「福」字為何意義，至今尚無定論，可能與其唱腔或音樂系統來源有關【參見北管戲曲唱腔】。（潘汝端撰）

復興閣皮影戲團

目前臺灣南部現存五個傳統 *皮影戲團之一，位於高雄彌陀，原名「新興皮戲團」，為張命首（1903-1981）所創。張命首早年隨吳天來、李看、吳大頭、張著等學習皮影戲，也學習各種樂器。1939年 *許福能（1923-2002）拜張命首為師，1955年娶張命首之女為妻，四年後接

掌團務,改名爲「復興閣皮影戲團」。許福能並無子嗣傳人,戲團後場樂師及助演多爲兄弟及姪輩。許福能致力於推廣皮影表演藝術的熱忱,不因年歲增加而有所減損。

2001年許福能之胞弟許福助接掌「復興閣」,執行過兩次行政院文化建設委員會(參見⊜)傑出團隊扶植計畫,一方面從事傳習工作,另一方面擴展團隊組織,使其前後場結構更加完善。復興閣皮影戲團所製作的影偶,大多仍保存傳統的造形與色彩。復興閣皮影戲團不但極力推廣皮影戲,讓皮影戲走出野臺,也曾多次赴歐美巡迴演出,促進了國際文化的交流。1991年獲頒教育部*民族藝術薪傳獎團體獎,2005年獲「全球中華文化藝術薪傳獎」之殊榮。(黃玲玉、孫慧芳合撰)參考資料:130, 214, 300

G

G

gailiangban

漢族傳統篇

改良班 ●
改良調 ●
高雄光安社 ●
高雄國聲社 ●
高雄振雲堂 ●
高雄市古琴學會 ●

改良班

演出改良客家戲曲戲〔參見客家改良戲〕的職業劇團，大約於 1921 年左右發展而成。早期演出多為內臺〔參見內臺戲〕，後因內臺衰落漸回外臺〔參見外臺戲〕演出，如今改良大戲定型，演出場地又有些回內臺，如各地文化中心、演藝中心，進而至國內最高藝術殿堂國家戲劇院內演出。(鄭榮興撰) 參考資料：241

改良調

一、客家三大調中的 *【平板】，在其演變過程中被大量使用於改良戲，因此客家人又稱【平板】為〈改良調〉，其為四縣腔山歌中，發展得最為完備的客家山歌調之一。一段為七言四句，此曲調可不斷重複，僅變化歌詞。在音階方面，【平板】使用五聲音階：Do（宮）、Re（商）、Mi（角）、Sol（徵）、La（羽），曲調較多級進，因此也較為平緩，這也是其稱為【平板】之原因。

二、改良調為 1937 年蘆溝橋事變後，*歌仔戲藝人如：邵江海〔參見都馬調〕、林文祥等人，為拯救劇種，將錦歌雜碎調〔參見錦歌〕，融合了閩南民歌〔參見福佬民歌〕、*山歌、潮劇、高甲戲〔參見交加戲〕、梨園戲〔參見交加戲〕、京劇等音樂，創作出新的歌仔戲曲牌，這些曲調，統稱為改良調。(吳榮順撰)

高雄光安社

成立於 1927 年，目前館址位於高雄市楠梓區三仙街 38 號之右昌元帥廟後花園，歷任館先生包括阿田先（陳田）、丑先（王阿丑）、卓聖翔、翁秀塘、蘇榮發等諸先生，該館為高雄

地區成立年代較早的 *館閣，至今仍保存樸質的音樂風格，而後起之秀中亦不乏佼佼者，如女 *曲腳吳秀霞，其嗓音嘹亮、音色甜美、轉韻流暢自然，為南部地區中生代中的唱曲好手，男曲腳潘文良，在蘇榮發調教下，已是臺灣目前少數男曲腳之菁英。此館是目前臺灣唯一與廟宇關係良好，由廟方提供獨立（獨棟洋房）練習場地與經費，而館閣每年每月例行參與廟方與各交陪廟宇的節慶儀式活動。(林珀姬撰) 參考資料：117

高雄國聲社

南管傳統 *館閣。1957 年成立，附屬於高雄閩南同鄉會（高雄地區來臺閩南人士所組團體，分成不同的附屬組織，如南管有國聲南樂社），全名為高雄閩南同鄉會國聲南樂社，有時簡稱為高雄閩南同鄉會南管社、高雄閩南同鄉會，或高雄國聲社。負責人有楊世漢等，*館先生有吳彥點等，著名的南管樂人有鍾柏齡、廖振泰、黃進發、鄭北鐵、王阿丑、郭敏華、何麗珍、顏如玉、陳雲卿、謝素雲等。

1964 年鈴鈴唱片（參見●）曾為高雄國聲社出版《南管歌曲》唱片 14 張，唱者有郭敏華、何麗珍、顏如玉、孫月芬等。(蔡郁琳撰)

高雄振雲堂

南管傳統 *館閣。成立年代不詳，館址位於高雄文武聖殿，以往是澎湖的南管樂人活動的重要據點。*館先生曾有 *陳天助等，館員不詳。1956 年後曾於聖帝聖誕時，搭設錦棚舉行南管 *整絃大會，連續舉行約十年，是當時南管界的盛事。約 1973 年解散。(蔡郁琳撰) 參考資料：427

高雄市古琴學會

由葛瀚聰與其學生楊宏榮發起成立的 *古琴音樂組織，成立於 1989 年 12 月，為高雄市社會局登記立案的民間團體。其會員包括葛瀚聰與楊宏榮的學生，以及高雄地區的琴人，以公務員及教師等社會人士居多。高雄市古琴學會的活動包括每星期固定於林泉街會址舉行雅集聚會、每年舉辦一至二場音樂會，此外也致力於

古琴音樂的推廣，曾多次在南部各級學校舉辦古琴音樂入門講座。會員曾於 2001 年與 2004 年赴中國，與昆明、鎮江、常熟、南京、蘇州等地琴友交流。（楊湘玲撰）參考資料：543

高雄縣佛光山寺

臺灣佛教寺院，簡稱「佛光山」。坐落於高雄大樹，1967 年 5 月 16 日，由星雲法師創建，為臨濟正宗傳承。佛光山寺本山佔地 30 餘甲，包括大悲殿、大雄寶殿、大智殿、普賢殿、地藏殿等五大殿堂；另尚有男女眾佛學院、僧眾及職員住所、信徒接待處、文教展覽場地與紀念館等，及普門中學與大慈育幼院。

其寺樹立「以文化弘揚佛法、以教育培養人才、以慈善福利社會、以共修淨化人心」四大宗旨，發展佛教教育、慈善、文化、弘法事業，並推廣「人間佛教」理念，且設有數個基金會。數十年來大有發展，分院與佛光會遍布五大洲。除法會活動之外，佛光山寺熱心於文教事業，包含期刊雜誌、藏經辭典及各類修行相關圖書出版、視聽節目「佛光衛視」、佛教美術館與美術辭典。

在佛教 *梵唄、*佛教音樂的發展方面，因創寺人星雲法師重視以音樂感化眾生，以音聲為弘法之理念，自 1952 年起陸續成立「宜蘭念佛會」、*宜蘭青年歌詠隊、*佛光山梵唄讚頌團，且相當側重佛教梵唄的教學、梵唄人才之發掘與培養，早期出家者多由江浙派唱系著名之 *廣慈法師、悟一長老教唱。而後，佛光山自身培養的人才，如依敏法師、永富法師，亦擔任教學的工作。此外，直至目前尚有後學以聽早期教學時的錄音帶自學。

除寺院梵唄之教學與傳續之外，佛光山亦舉辦相關之學術研究與唱片發行，如佛光山文教基金會於 1998 年、1999 年及 2007 年，舉辦佛教音樂學術研討會，以及成立於 1997 年的「如是我聞」文化公司，負責發行佛教梵唄、佛教聖歌與心靈音樂等方面之專輯。（黃玉潔撰）

歌簿

讀音為 kua[1]-a[2]-poh[7]。抄寫傳統樂曲的本子統稱為「歌簿」或「曲子」，常見的傳統歌簿多以毛筆字直書於古式帳冊上。*太平歌的歌簿除主要記載歌頭詞文與曲文外，也載有 *門頭、起始音、*撩拍等，唯各版本不一，如有的沒有記載起始音，有的沒有記載 *撩拍等。（黃玲玉撰）參考資料：346, 382

高雄茄萣頂茄萣賜福宮和音社天子文生陣曲簿

歌管

南管術語。就定音樂器而言，*洞管相對於歌管，前者以 *洞簫為定調樂器，演奏此類音樂之團體，多稱為洞館或曲館；後者以品仔（笛）定調，習慣上為高吹低唱，演奏此類音樂的團體則依區域而有所不同，或稱 *品管、*歌管、*太平歌等。洞管與歌管，演唱的樂曲內容大部分相同，差異在於使用的樂器、演唱速度、唱腔不同。樂器的使用因區域而稍有不同，不似洞管有嚴格的規定，一般包括 *月琴、笛、*琵琶、*提絃、*吊規子、*三絃、*拍板，有時亦用 *噯仔、*大管絃等。歌管的曲子演唱速度較快，唱腔也不似洞管樂曲嚴格講求字音的字頭、字腹、字尾咬字，以及行腔走韻的方式。*歌頭，一般認為是歌管主要特徵之一，多是七言四句的形式，詩詞內容不一定與曲子相同，同一曲在不同 *館閣使用的歌頭內容，也並不一定相同。由於歌管的樂曲內容與洞管樂曲相同，故歌管所演唱的樂曲，是為較俗化的南管音樂，一般絃友稱其演唱是「歌氣」。

演唱歌管的館閣所祭祀之樂神有多種說法，一般以鄭府元帥鄭元和居多，亦有祭拜子游夫

人、漢鍾離、朱文府千歲、水仙王或呂蒙正之說。（李毓芳、林珀姬合撰）參考資料：85, 118, 346, 348, 487

耕犁歌陣

*牛犁陣別稱之一。（黃玲玉撰）

閣派五虎

指*金剛布袋戲時期五位著名演師，包含*新興閣的*鍾任壁、進興閣的廖英啓、隆興閣二團的廖武雄、富興閣的黃清富、義興閣的鍾義成。（黃玲玉、孫慧芳合撰）參考資料：231, 278

歌氣

讀音為 koa¹-a²-khui³。參見歌管。（編輯室）

〈哥去採茶〉

〈哥去採茶〉是道道地地由美濃地區產生的客家山歌調。歌詞一段為七言四句，共分為三段，配合大致上相同的曲調演唱三次，使用樂器演奏前奏、間奏與尾奏，前奏與間奏使用相同的旋律。歌詞的每一段，皆敘述哥哥到不同的地方採茶，例如第一段歌詞：「（男）一轉來到妹著驚，請問老妹帶哪方，借問老妹問妹屋，看到老妹喜洋洋。（女）哥去採茶到笠拿，笠拿山上好採茶，笠拿山上茶難採，不論多少採歸家。」「（男）兩轉來到妹村莊，看到老妹笑洋洋，阿哥有話問妹講，三燈四囑愛來往。（女）哥去採茶到瀾山，瀾山路上路難行，瀾山茶園茶難採，不論多少採歸家。」第一段是到笠拿（又稱壢林，一行行樹林的客家話）去採茶，第二段則是到瀾山（泥濘的山的客家話），雖然這些地方很難採茶，但是不管多少總要採些回家。（吳榮順撰）

歌頭

又稱「曲引」，為*太平歌陣「歌樂曲」曲體結構之一部分。*太平歌音樂可分為「歌樂曲」與「器樂曲」兩大類，其中歌樂曲曲體結構為「歌頭＋曲」之形式，先唱「歌頭」後續「曲」。

歌頭為以每段四句，每句七言為一單位的「七字子」形式，可分為「單一歌頭」與「長篇歌頭」兩種。大部分太平歌團體在每首「曲」前會演唱「歌頭」，但也有些團體在排場演出時為了節省時間，只在開始時演唱歌頭，之後所演唱之「曲」，其前面就不再加入歌頭的演唱了，如臺南麻豆巷口慶安宮集英社*太平清歌陣、高雄內門的內門紫竹寺番子路和樂軒天子門生陣。

「歌頭」與「曲」之間有極密切的關係，可說歌頭的詞文內容是理解太平歌曲文之入口。歌頭的詞文內容以《陳三五娘》的故事為最多，次為《孟姜女》、《呂蒙正》、《王昭君》等。

歌頭所見雖有【大調】、【倍士】、【清調】、【五空】、【倍士反】等五種不同的名稱，但其旋律實際上只有【大調】與【倍士】兩種，亦

G

gengligezhen 漢族傳統篇

耕犁歌陣 ●
閣派五虎 ●
歌氣 ●
〈哥去採茶〉 ●
歌頭 ●

【倍士】歌頭

實際音高：G　　　　演出：鴨母寮太平清歌陣
記譜音高：B　　　　記譜：孫慧芳

【倍士】歌頭（孫慧芳《臺灣太平歌館之音樂研究》，頁 115）。

即歌頭只有兩種不同的旋律。從唱腔結構來看，【大調】與【清調】應為同一曲調，因其所使用的過門是相似的，故應系出同源；【倍士】、【反管】、【五空】、【倍士反】為另一種曲調，而【反管】只是【倍士】以不同調號記譜所產生的另一種別稱而已。

【大調】歌頭

實際音高：B

記譜音高：D

演出：公親寮清水寺天子門生陣

記譜：孫慧芳

【大調】歌頭（孫慧芳《臺灣太平歌館之音樂研究》，頁111）。

至於歌頭與曲目之搭配情形，【大調】歌頭並沒有限制與哪些曲目搭配，亦即故事來源並無特定對象，但【倍士】歌頭就與該曲目所描述的內容有關，一般都是以《陳三五娘》的故事作為搭配之依據。（黃玲玉撰）參考資料：382, 450, 451

歌陣

讀音為 koa¹-a²-tin⁷。*太平歌陣之簡稱。（黃玲玉撰）

歌仔

讀音為 koa¹-a²。歌仔的「仔」字，讀音 à，在閩南語中，常為名詞的後綴字，此外，還有表示幼小或細小的意思。因此，歌仔一詞，實際上與一般所說的歌謠小曲、民謠小調以及民間歌謠同義；但因歌仔係以廣泛流傳於閩南及臺灣的「河洛話」（閩南話）發音的一個名詞，因此，歌仔自然是指用「河洛話」所演唱的各種歌謠小曲、民謠小調或民間歌謠的總稱。更具體地說，它包括用「河洛話」演唱的各種通俗性傳統歌謠，除了一般的山歌小調、俗謠俚曲、褒歌等民間歌謠或民謠外，還包括由上述歌謠發展演變而成的「唸歌」說唱〔參見唸歌、說唱〕及*歌仔戲所演唱的傳統唱腔曲調。歌仔主要是以歌唱的方式來呈現，但也常僅以文字呈現其唱詞，而稱之為歌仔，過去民間流傳的*歌仔冊或*歌仔簿，以及俗文學領域的歌謠出版品都可稱為歌仔，便是例證。

臺灣歌仔的淵源，較早期的部分應該從臺灣福佬系（河洛語系）先民的來源談起。臺灣「河洛人」的祖先，大多是明末清初以後，陸續由閩南的泉州、漳州兩府遷徙而來，當大量移民湧入臺灣的同時，閩南一帶流傳的歌仔自然隨著移民傳入臺灣。這些歌仔在臺灣這個不同地理環境、歷史命運及人文背景的孕育下，逐漸脫胎換骨，發展成為能夠適應臺灣社會、反映現實生活且深具臺灣地方特色的臺灣歌仔，例如：*【七字調】雖然有人認為改編自閩南*錦歌（歌仔）的【四空仔】，但只要細聽這兩個曲調，便會發現【七字調】並非只是一般性的改編，而是實實在在地脫胎換骨，面目一新，展現完全不同的韻致。另一方面，這些移入臺灣的「河洛人」，在臺灣這塊土地中，有另一種生命際遇與生活感受，土生土長的臺灣歌仔，也自然而然地從群眾的現實生活中陸續傳唱出來，像*〈丟丟銅仔〉、*〈思想起〉、*【江湖調】、*【哭調】等，都是大家耳熟能詳的土生臺灣歌仔。不論是否經過改編、是否脫胎換骨、是否土生土長，只要親切順口、大眾喜聞愛唱，各種歌仔都可能代代傳唱下來，也都有可能被「唸歌」說唱或歌仔戲吸收運用，

並予以加工變化，成爲最能表現臺灣鄉土感情的臺灣歌仔。(張炫文撰)

歌仔簿

記載 *歌仔唱詞的稱爲歌仔簿或歌冊。歌仔簿以七言四句詩體寫成，既不註明何處說白、何處歌唱，也不註明用什麼歌調唱。在實際表演的時候，何時說、何時唱，用哪一首歌仔調唱，完全由唸歌藝人自行決定。

歌仔簿的內容有短篇的歌謠，也有長篇的故事歌，不僅是 *說唱音樂的唱詞，也是民間廣泛流傳的讀物。因爲在早期尚多文盲的鄉下，人手一本歌仔簿，聚集在市集或街頭巷尾聽 *歌仔仙唸歌仔，不僅是一種消遣，更可以增廣見聞，大多數歌仔簿的內容爲教忠教孝的歷史故事。(竹碧華撰) 參考資料：443, 481

歌仔冊

讀音爲 koa¹-a² tsheh⁴。指以漢字記錄「歌仔」的冊子。中國的閩南地區及臺灣，自古即流傳著以民謠演唱歷史故事的表演方式，被稱爲 *歌仔。清乾隆年間，中國閩南的鄉鎮間也依據這些歌仔的內容，以通俗的漢字加以記述，是爲歌仔冊。

「歌仔冊」的內容通常爲民間流傳的長篇歷史故事，例如《三伯英台》（梁山伯與祝英台）、《陳三五娘》，但也有不少時事故事，例如《新刊台灣朱一貴歌》、《台灣民主歌》、《新刊台灣陳辦歌》等，更有與風俗相關或是勸世、宗教之內容者，例如《新刻鴉片歌》、《新刊番婆弄歌》、《曾二娘經》等。

在清代及日治初期，這些歌仔冊都是由中國印刷廠及書局所出版，例如廈門文德堂、會文堂、博文齋以及上海開文書局等。1925 年，臺北的黃塗活版所即以鉛字印刷歌仔冊，引起臺灣其他印刷廠與書局的效尤，計有臺北周協隆書局、臺中瑞成書局、嘉義玉珍書局和捷發書局等。這些臺灣的書局不但印刷舊有的歌仔冊，並大量出版新撰寫的歌仔冊，亦將臺語流行歌的歌詞以及當時傳入臺灣的中國電影情節，都以歌仔冊的形式來出版。例如首先流行走紅的臺語流行歌曲（參見❹）〈桃花泣血記〉（參見❹）及中國電影《火燒紅蓮寺》等的文字內容，皆被印成歌仔冊出版發行。

1937 年中日戰爭爆發，臺灣開始實施「皇民化運動」，日本政府禁止漢文及傳統戲劇，使得歌仔冊的發行受到影響。1945 年日本戰敗，歌仔冊才再繼續發行，此時又有臺北禮樂書局、星文堂，新竹竹林書局、興新書局，臺中瑞成書局、文林出版社等加以出版。惟因社會變遷及人們娛樂形態轉變，歌仔冊之市場越來越小，目前全臺僅剩下新竹竹林書局仍繼續出版印行。(徐麗紗撰) 參考資料：156, 157, 479

歌仔調

指民間 *唸歌所用的曲調，有廣狹二義，廣義指「唸歌仔」（臺灣 *說唱）和 *歌仔戲使用的曲調而言；狹義是專指【七字仔】【參見【七字調】】（曲牌名稱）。(竹碧華撰)

歌仔戲

是一種在臺灣形成發展的劇種，約在 19 世紀末源起於臺灣東北隅的蘭陽平原。據 1963 年版《宜蘭縣志》，對於歌仔戲之形成有如下的敘述：

> 歌仔戲原係宜蘭地方一種民謠曲調，距今六十年前，有員山結頭份人名阿助者，傳者忘其姓氏，阿助幼好樂曲，每日農作之餘，輒提大殼絃，自彈自唱，深得鄰人讚賞。好事者勸其把民謠演變爲戲劇，初僅一二人穿便服分扮男女，演唱時以大殼絃、月琴、簫、笛等伴奏，並有對白，當時號稱「歌仔戲」。

以《宜蘭縣志》的出版年代來推算，文中所提到當地農民「阿助」——歐來助（1871-1920）開創歌仔戲及授戲的年代約在 1900 年左右。與「阿助」同時期傳授歌仔戲的宜蘭當地人士尚有：林阿儒（1882-1936，本名爲陳阿如，擅演陳三，另稱「陳三如」）、林阿越（1886-1936，本名爲林莊泰）、陳順枝（應爲「楊順枝」之口誤，未知其生年）、林阿江等人。另據日人竹內治在《台灣演劇志》（1943）

G
gezibu
漢族傳統篇
歌仔簿 ●
歌仔冊 ●
歌仔調 ●
歌仔戲 ●

中述及臺灣歌仔戲的形成過程爲：

> 歌仔戲發生在距今約三十年前（按：指西元1913年之前），一開始係源於臺灣民謠，再融合採茶、相褒等歌謠形式。後來又再融入傳統中國戲劇，於是一種異於傳統戲劇之臺灣特有的新式戲劇開始形成。

再由呂訴上《臺灣電影戲劇史》〈臺灣歌仔戲史〉之記載：

> 「歌仔戲」是由漳州薌江一帶的「錦歌」、「採茶」和「車鼓」各種民謠流傳到臺灣，而揉合形成的一種戲曲。

日治末期負責臺灣演劇協會的日人松居桃樓曾指出，歌仔戲源於臺北州的宜蘭地區，而在歌仔戲產生之前的五、六十年間（約1840、1850年左右），臺灣北部客家人聚集地就已經流行採茶戲，閩南人聚集地則盛行*車鼓戲，此類戲劇之演員們在戲班解散後乃綜合原有之小戲內涵、盲人的走唱以及臺灣的傳統歌謠，再形成「歌仔戲」。

因此，歌仔戲的形成與臺灣的民間街頭演藝有關。不論是竹內治所指的「民謠」、「相褒」或「雜唸」，還是呂訴上、松居桃樓所提到的*錦歌、*採茶、*車鼓與「盲人走唱」，均與臺灣民間習稱爲「歌仔」（或稱「唸歌仔」）的說唱曲藝相關。至於臺灣民間在街頭出現的歌仔戲陣頭演藝，因在平地就地表演之故，而被稱爲「落地掃」。

由已見文獻可知1900年代歌仔戲在宜蘭活躍的紀錄。據1905年8月18日的《台灣日日新報》漢文版之〈惡習二則〉中，披露一則來自宜蘭的地方報導，其內容係指在宜蘭東勢一帶鄉間子弟興一種「歌戲」，演出方式聲淫狀醜，易使觀者神迷心動，而此種被認爲帶有猥褻表演的戲劇形式常在村莊之賽會中出現，讓村民趨之若鶩。1909年10月2日的《台灣日日新報》漢文版，另出現一則〈傷風敗俗〉的報導文字，內容顯示當時在宜蘭南門附近曾演出一種「乞丐歌戲」，戲碼是民間熟知的「陳三五娘」故事中之一折《磨鏡傳》。無論是「歌戲」或「乞丐歌戲」，皆是宜蘭歌仔戲剛興起時的稱呼，之中或許顯露出對此種平民式戲劇演出之輕蔑，但均顯示出臺灣歌仔戲初成之事實。

根據日治時期相關文獻之記載，奠定臺灣歌仔戲形成基礎的「唸歌仔」，所唱的歌詞多有印成*歌仔冊發行。除了歌仔形式的說唱曲藝外，臺灣民間在當時還流傳由中國大陸傳來的傳統戲曲，如*梨園戲、潮州戲、*亂彈戲、九甲戲、*四平戲、*傀儡戲、*布袋戲等，以及民間歌舞小戲車鼓、竹馬等。在主要以閩粵移民組成的臺灣俗民社會中，上述之傳統曲藝是居民生活娛樂及信仰的中心活動，乃具有相當之定位。民間所保存之各種歌舞曲藝，通常是孕育地方傳統戲曲成長的胚胎。從古代中國傳統戲曲發展史可以發現，這是戲曲產生的傳統徑路，歌仔戲的形成亦是循著此種典型。民間唸歌仔、傳統戲曲等皆提供歌仔戲相當豐饒的成長環境，故其產生應是水到渠成的自然現象。

歌仔戲初創時期是僅持一條羅帕、一把羽扇等簡單道具的歌舞表演，演出《陳三五娘》、《山伯英台》、《呂蒙正》、《什細記》等民間熟事；唸白以臺灣白話表達；唱著民謠等。凡此，均具有生活化的表現特色。亦有將此種農村子弟班醜扮踏謠的表演，與*車鼓戲混爲一談，認爲歌仔戲是車鼓戲衍生的產物。宜蘭地區則習稱爲「本地歌仔」。宜蘭方面的本地歌仔常在廟前廣場或稻埕即地表演，或參加迎神行列作陣頭式的表演，乃屬「落地掃」之表演性質。

歌仔戲野臺演出實況之一

1920 年期間是歌仔戲發展的一大轉捩點。當時，臺灣的都市逐漸興盛，提供市民娛樂的劇場蓬勃發展。演出京劇之上海、福州的京班紛紛出現在臺灣的劇場內，亦深深地影響了歌仔戲，改變了歌仔戲的內在體質。在臺灣歌仔戲之劇本結構、舞臺表演乃至後場音樂等不同面向，皆可見到京班的痕跡。承襲傳統大戲的體質，並保持早期生活化之表演特質，凡此皆是此時期歌仔戲的寫照。但在已具備大戲特質之歌仔戲形成後，開始出現職業性之經營手法，並進駐劇場表演。1927 年 3 月一份調查顯示，歌仔戲團在全臺 111 個劇團中，佔 14 團，僅次於頗具歷史性之布袋戲與亂彈等兩種劇種。根據這份調查所載，當時歌仔戲團遍布臺灣各地：如臺北州、新竹州、臺南州、高雄州、花蓮廳、澎湖廳等地。以上所述，可以發現歌仔戲經過轉型後，廣受民眾歡迎之一斑。

1928 年起，源自臺灣的歌仔戲開始傳向域外，在東南亞僑社及中國大陸閩南地區的演出皆造成轟動。其影響所及，如閩南地區漳州、廈門一帶盛行演唱【七字仔調】【參見【七字調】)、【雜唸仔調】【參見【雜唸仔】)、【賣藥仔調】等臺灣歌仔戲之主要唱腔，並紛紛成立歌仔戲子弟社，在該地區發展出臺灣歌仔戲之改良劇種，此系統在 1950 年代被稱為「薌劇」。薌劇係因流傳於漳州薌江流域而得名。

日治時期，自 1910 年代即開始發展歌仔戲唱片出版業務，至 1930 年因各家唱片公司紛紛成立，此類唱片已廣為發行。因應唱片之需要，當時創作了許多新調，此類新調傾向 *【哭調】性質，應與當時之大環境有關。1937 年七七事變後，中日宣戰，日本總督府在臺灣實施皇民化運動，嚴格禁絕中華文化，歌仔戲的演出活動大受影響。至 1942 年，太平洋戰爭爆發後，歌仔戲即遭到全面禁演。

二次大戰後，歌仔戲的演出再度興盛，至 1949 年前後，全臺已有 300 多個劇團。因演出需求量大，造成演員素質青黃不接，乃出現以光怪陸離劇情為號召的「胡撇仔戲」（Opera）。

1948 年閩南「都馬班」來臺演出，並於中國大陸變色後滯留未歸。「都馬班」的表演屬於臺灣歌仔戲之改良劇系統，以【雜嘴仔調】為主要唱腔，此係在臺灣【雜唸仔調】之基礎上所改良的新腔。當時臺灣的歌仔戲演員喜唱都馬班之【雜嘴仔調】，而稱之 *【都馬調】。

1950 年代廣播電臺開始播演歌仔戲，1956 年麥寮 *拱樂社率先將歌仔戲拍成影片，帶動了拍攝臺語影片之流行熱潮。1962 年 ⊕臺視開播，不久即推出「電視歌仔戲」，並成為叫好又叫座之電視節目。因其影響，廣播與電影歌仔戲等表演形式走向沒落。

現階段電視歌仔戲仍在發展進行，一般職業歌仔戲班大多從事野臺酬神表演。近年來，在提倡傳統藝術之政策下，一些大型劇團嘗試在國家戲劇院（參見⊜）或音樂會堂做所謂「文化場」的精緻歌仔戲演出，這些劇團如：*明華園、*河洛、*薪傳、*新和興等。上述劇團在演出新編劇目時，並嘗試編創新腔，除獨唱、對唱等傳統演唱方式外，再加入了重唱和合唱等之和聲式演唱。亦有部分大、中、小學校成立社團，培養學生的興趣。1994 年 8 月國立復興戲劇學校〔參見⊜臺灣戲曲學院〕成立歌仔戲科，開始學院式之培育訓練，是歌仔戲納入正規學制之創舉。

百餘年來歌仔戲由鄉村到都市、由臺灣到海外，其發展與臺灣的社會文化之變遷息息相關。歌仔戲從形成初始僅是農村子弟落地掃性質之表演，進而在劇本結構、舞臺表演、前後場音樂等方面，又融入了北管、南管及京劇等古老傳統戲曲的表演特點，逐漸呈現完整的戲劇形式，並進入都市劇場表演。因此，其戲劇可說是具有彰顯臺灣本土文化與生活語言的特色，允稱為臺灣的代表性劇種。（徐麗紗撰）參考資料：156, 157, 310, 430, 431, 432, 433, 434, 476, 477, 479

歌仔戲演出形式

歌仔戲是臺灣戲曲代表劇種，以臺語演唱，是臺灣土生土長的民間藝術文化結晶，其演變與發展反映了時代變遷下臺灣民間社會現象。*歌仔戲以閩南地區傳至臺灣之 *歌仔為主體，結合二次大戰前後自廈門都馬班傳來以演改良戲

所唱之【雜碎仔調】，並不斷吸收閩南地區流傳之 *梨園戲、*亂彈戲、高甲戲【參見交加戲】、京劇【參見京劇（二次戰前）】、閩劇等曲牌曲調與鑼鼓，及臺灣本土之民謠小調、創作歌謠、流行歌曲（參見四）等綜合而成，形成兼具「板腔體」、「聯曲體」、「歌謠體」等劇種聲腔特色，為 300 多種戲曲劇種中，唯一生長於臺灣本地的劇種。

歌仔一詞實模糊寬泛，乃為以臺語口傳文學中的各種民謠及臺灣音樂中的通俗歌曲，早期自閩南地區傳來之歌謠曲調，經演化成臺灣的「歌仔」，再陸續經過傳唱創造，漸發展出臺灣歌仔戲最早的曲調【七字仔】及 *【哭調】等，經歌謠傳唱與向其他流行於臺灣的小戲及大戲吸收表演元素，逐漸於宜蘭地區形成「本地歌仔」，現亦稱為「老歌仔」；早期宜蘭地區居民族群多元，有來自漳州、泉州，亦有客家及原住民，故本地歌仔融合了各族群移民及原住民歌謠，為臺灣歌仔戲的形成奠下基礎。

本地歌仔早期乃臺灣農業社會時農村的休閒娛樂，先民在農事空閒時，三五成群聚集一起，演唱歌仔自娛娛人，初多為一人獨唱，後漸增人數為對唱、多人合唱和接唱方式，增加群體娛樂的參與性和熱絡氣氛，各地村莊也出現專門唸唱歌仔的民間樂社，稱「歌仔館」，歌仔就這樣流傳開來。從單純歌唱，不自覺加上手勢與動作，發展成「邊走邊唱」，加強了可看性，並吸收民間歌舞的 *車鼓弄、*採茶等表演動作，從此開始發展成為類似小戲的「歌仔陣」演出形態。本地歌仔剛發展成小戲時，僅有簡單的角色和樂器，群眾於廣場圍成圈形成表演空間，演出者於其中表演，此沒有舞臺之演出形態稱「落地掃」。後因民間酬神賽會需求頻繁，為增加可看性及演出機會，學習模仿如亂彈戲、京戲等大戲劇種；於是逐漸朝大戲形態發展，藝術手段上也吸收鑼鼓伴奏、化妝扮相、武功身段等各樣精華，最後形成新興的本土大戲，因以演唱歌仔敷演戲劇，故稱歌仔戲。

隨著業餘子弟團和職業劇團陸續成立，在民間廟會中露天或搭起舞臺演出，歌仔戲開始普遍流行各地，成為當時受歡迎的劇種之一。這種依附廟會活動在戶外搭臺演出，稱「外臺歌仔戲」【參見外臺戲】或「野臺歌仔戲」；1920 年前後，已可見有職業劇團組織成立，進入劇場舞臺做商業性售票演出，稱「內臺歌仔戲」【參見內臺戲】。當時之內臺歌仔戲表現活躍的創作生命力，注重風格多變的唱腔和細膩典雅的身段，並吸收同期盛行劇種的曲調和流行歌曲，舞臺加上華麗布景，劇本亦從一天演完的篇幅，加長成連續劇般的「連臺本戲」，得到民眾的喜愛與歡迎，而外臺歌仔戲仍持續在廟會慶典中活躍，並隨社會環境文化發展的變遷，在形式和內容上有所轉變，至今人們依舊能在廟口看見外臺歌仔戲的演出。

日治後期對臺施行「皇民化」政策，禁止臺人使用自己的語言、音樂等，意圖在文化上將臺灣全盤日化；然仍無法禁止戲曲演出活動，日本政府便強迫劇團戲班改唱「皇民歌劇」，以日語唱日本歌、著日本服裝、取日本扮相來替代當時歌仔戲，然也因此引進西樂，於樂器及音樂概念上皆對歌仔戲有了新刺激，服裝扮相上也造就了不同審美觀的思考，現偶於路邊或廟口看見外臺歌仔戲演出時，仍可見一種歌仔戲班慣稱「烏撒仔戲」的形式演出，*文武場伴奏也有西方樂器，演員偶著西方禮服上場、打鬥場面時演員手持日本武士刀對決之情形，此皆受皇民歌劇影響所留之痕跡；「烏撒仔」一詞，據聞乃 opera 音譯而來，亦因 opera 中譯為「歌劇」，許多歌仔戲班團遂因此取名「歌劇團」。

二次戰後，歌仔戲再度復興，外臺歌仔戲及內臺歌仔戲，都有另一波的蓬勃發展。廣播和電視興起後，為適應廣播電視的特殊環境，形式上有了新的轉變，這類透過廣播電視為傳播媒介的歌仔戲，即稱為「廣播歌仔戲」與「電視歌仔戲」。廣播歌仔戲是歌仔戲班在電臺演唱錄音，透過廣播設備傳送各地，使得歌仔戲更進一步進入民眾生活空間中，也為歌仔戲帶來相當程度的傳播與流行。電視開播日益普及後，電視歌仔戲也應運而生，自然帶動另一次盛況。早在電視歌仔戲出現之前亦早有電影歌

仔戲，國人電影史上的首部自製臺語電影，即是歌仔戲《薛平貴與王寶釧》，相當賣座，引起當時一窩蜂跟拍，而早期臺語電影亦有大量電影歌仔戲保存至今。

電視歌仔戲在1960年後，達到發展顛峰，不僅作品多且廣受喜愛。電視歌仔戲最早以舞臺形式演出，錄影設備出現後，始以預先錄製作業，透過剪輯、錄音等後製效果，呈現在觀眾眼前，作品更是嚴謹而完整。電視歌仔戲的後來發展，受到古裝電影影響，加入寫實布景，甚至到戶外拍攝自然景物，增添寫實效果，化妝扮相上也採現代化妝寫實做法，不再用傳統油彩妝和誇張線條畫法，尤其旦角更以古裝「頭套」取代傳統「大頭」梳法，更接近寫實。電視歌仔戲另一特色，即是將戲曲「明星制」發揮到極致，透過商業包裝與推銷，讓演員成為明星，以演員個人魅力和風格吸引觀眾，同時提高演員社會地位，使歌仔戲演員成為家喻戶曉的明星，為歌仔戲發展成就另一蓬勃景象。然隨電視節目形態推陳出新，民眾生活環境和文化的變遷，出現了觀眾日益流失和演出質量下降的萎縮趨勢；電視歌仔戲風光不再，依附廟會慶典的外臺歌仔戲也受到民眾生活習慣改變，有質與量的銳減，歌仔戲的發展面臨危機。

近來劇場活動頻繁，本土意識高漲，關心文化之工作者和知識分子積極投入創作及研究，企圖重整歌仔戲盛世，幾經努力，終使歌仔戲得以在藝術文化性演出時，重回「內臺」展現生機。歌仔戲於1980年代開始回到內臺，進入現代化設備劇場中做職業性演出，隨著西方現代化劇場的發展、戲劇研究理論的建立，有機會重回內臺的歌仔戲受新觀念影響，形式風格上已大幅改變，學者稱此為「精緻歌仔戲」。在多元社會裡，歌仔戲的幾個形式仍同時並存於現今，現仍可見本地歌仔、外臺歌仔戲、內臺歌仔戲、廣播歌仔戲、電視歌仔戲及精緻歌仔戲等形式的演出。

歌仔戲的表演，受京劇影響甚多，如表現劇中人馳騁萬里的「跑馬」（京劇稱「趟馬」）、武打組合的「小快槍」等表演程式組合，皆同

京劇相去不遠；而歌仔戲演員養成教育，在「基本功」、「把子功」、「毯子功」等的訓練方法和過程，基本上亦與京劇科班訓練養成演員模式相同。尤其現今已將歌仔戲納入戲曲學校，建立專門科別後，亦已建立起系統化及制式化教學，使演員能有更紮實的學術基礎與素養。現亦有專為特定觀眾群的歌仔戲演出，例如講究原味的宜蘭本地歌仔、專為向下推廣扎根對兒童所做的「兒童歌仔戲」等，另外專業的戲曲學校臺灣戲曲學院（參見●）於1994年設歌仔戲科，並於2006年升格學院，負起傳承發揚重任。

歌仔戲的發展過程中，一直吸收其他劇種長處，其中受到海派京班及福州戲班影響亦多，在內臺歌仔戲盛行時期就大量吸收音樂鑼鼓、舞臺布景等特色，使歌仔戲藝術發展不斷吸收新養分，在表演藝術上愈臻成熟，不僅繼承傳統的精髓，亦有革新的嘗試與突破，使歌仔戲藝術愈加茁壯。目前，歌仔戲界除致力於傳統的保存，亦同步進行發揚與創新工程。（林顯源撰）

楊麗花（左）、許秀年（右），兩人搭檔為電視歌仔戲時期著名小生、苦旦。

歌仔戲音樂

泛指*歌仔戲演出時所使用的音樂。基本上由唱腔曲調、伴奏曲牌（*串仔）、吹牌等三部分

及後場樂器組成。

1. 唱腔曲調

用人聲演唱的樂曲。是歌仔戲音樂最主要部分，也是最具特色的所在。傳統歌仔戲唱腔曲調，依應用場合的不同，可分為下列幾類：1、普通敘述：以中板【七字調】為主，另以其他樂曲配合運用。2、長篇敘述：以 *【雜唸調】和 *【都馬調】為主。3、因喜悅而唱：以輕快的樂曲為主。例如小快板的【七字調】及【西工調】、【廣東二黃】、【狀元樓】、【三盆水仙】等。4、因憤怒而唱：以快板【七字調】、【串調仔】等為主。5、因悲傷而唱：常用各種 *【哭調】及慢板【七字調】、【慢頭】、【背詞仔】等曲調。6、因感懷而唱：常用中慢板【七字調】、【都馬調】及其他較抒情緩慢的曲調。7、因談情、賞景而唱：以【都馬調】、【青春嶺】等為主。8、因起程或趕路而唱：以【腔仔】（山伯探）、*改良調及【緊疊仔】等曲為主。

2. 伴奏曲牌（串仔）

純粹配合舞臺動作或烘托氣氛的器樂曲。一般取材十分自由，主要來自民間流傳的器樂曲或地方曲藝及戲曲，多以絲絃樂器演奏。如【水底魚】、*【百家春】、【一枝花】、【朝天子】、【將軍令】等。

3. 吹牌

即以 *嗩吶吹奏的曲牌。多用於升堂、迎送、寫信、觀信、點將、發兵、行軍、操演、上朝、回府、戰鬥、設宴等場合。有時以手比代替口述或表示哀悼時，也用吹牌配合。歌仔戲的吹牌多取自北管和京戲，本身沒有自己獨有的曲牌，用法也不太一致。

上述各種歌仔戲音樂，都無法脫離後場（*文武場）樂器而存在，所有唱腔曲調的演唱，基本上都需配以樂器伴奏。除了具有穿針引線及提示並穩定音高、節奏的作用之外，尚可透過不同音色及織體的組合變化來渲染情緒氣氛，增進演唱效果。而伴奏曲牌和吹牌，更是完全依靠後場樂器呈現。

4. 後場（文武場）樂器組成

早期的老歌仔戲，後場以 *殼子絃、大筒絃（*大廣絃）、*月琴及臺灣笛四種樂器為主，另

野臺歌仔戲——1987 臺北黃麗珠三姊妹歌劇團演出一景

外以五子仔、*響盞、*四塊（竹細板）、梆子（扣仔板）、*木魚等敲擊樂器配合演奏。職業化之後，*文場樂器除了早期歌仔戲已有的旋律樂器外，又陸續加入胡琴（*吊規子）、鴨母笛（管）、*洞簫、六角絃、鐵絃仔、嗩吶等樂器。部分劇團在演唱流行歌曲（參見❹）或 *新調時，也常見使用小號（trumpet）、薩克斯風（saxophone）、吉他琴（guitar）等西洋通俗音樂常用的旋律樂器。*武場樂器受京戲等傳統戲曲的影響，除了梆子和 *木魚仍然保留用之外，其他敲擊樂器均改以京戲的 *小鼓（單皮鼓）、*堂鼓、鑼、鐃（小鈸）等武場樂器取代。部分劇團也使用了西洋的大鼓、小鼓等打擊樂器。

5. 主要唱腔的樂器分配

【七字調】、【大調】、【背詞仔】（【倍思仔】）等曲調，以殼子絃為主，大廣絃、月琴、臺灣笛及武場樂器等為輔。【哭調】、【雜唸調】、【江湖調】等曲調，以大廣絃為主，月琴、洞簫、鴨母笛及武場樂器等為輔。【都馬調】則以六角絃為主，洞簫、北三絃、月琴及武場樂器等為輔。（張炫文撰）

歌仔仙

讀音為 koa¹-a² sian¹。「仙」亦作 *先，即老師的意思。指在市集或街頭巷尾擺攤唸歌推銷 *歌仔簿的人，在早期大眾傳播媒體尚未興起前，手拿歌仔簿聚集在市集聽歌仔仙唸歌仔，是消遣亦是增廣見聞，大多數歌仔簿的內容，

為教忠教孝的歷史故事；或指出色的說唱者；亦或教導盲人說唱技藝者。以上三種人皆是*說唱音樂的傳播者。（張炫文撰）

攻、夾、停、續

讀音為 kong[1]-kiap[1] theng[5]-thiok[4]。南管演唱術語。廈門派在南管樂曲的表現特別講究「攻、夾、停、續」，「夾」與「攻」相對，俗稱「攻夾氣」；「攻」代表樂曲氣勢具上升之氣，表現在速度上，則稍行漸快，丹田用氣較緊而有力；但音樂不能一直往前衝，在適當的時機須勒緊，避免失序，是謂「夾」。「停」與「續」相對，「停」指音樂的暫歇，「續」指音樂的再續，「停續」可製造音樂「欲語還休」、「抑揚頓挫」之效果【參見南管音樂】。（林珀姬撰）

參考資料：117

工尺譜

讀音為 kong[1]-tshhe[1]-pho[·2]。記錄傳統音樂的樂譜之一。*北管音樂曲調的記載用工尺譜，屬於首調系統記譜法。除了文本採用工尺譜形式，民間唱唸北管曲調也用工尺譜。以工尺譜記載曲譜的方式，不但用於中國大陸多數的傳統音樂系統，亦見於日本、韓國、越南等地部分傳自中國的傳統音樂。工尺譜的書寫方式是由右往左的直書進行。北管工尺譜包括記錄旋律的譜字與標示節拍的板撩符號。常見的北管譜式，參照北管音樂。

北管工尺譜的譜字有「合、士、乙、上、乂、工、凡、六、五」等，恰好是*提絃以正管「合一乂」定絃時的基本音域，若遇到低八度的旋律音時，可直接以上述用字代替，高八度音程上的「上、乂、工」等音，可在基本譜字左邊加上「亻」，如「仩」。

譜字的唸法與歐洲音樂的唱名對照：

譜字	合	士	乙	上	乂	工	凡	六	五
唸法	ho	su	i	siang	tshe	kong	huan	liu	wu
西洋音階唱名	sol	la	si	do	re	mi	fa	sol	la

至於標示節拍的板撩記號，「板撩」是北管人對曲調拍法的總稱；「板」為小節觀念中的第一拍，「撩」則為第一拍以外的其他拍位。抄本中的板撩符號，均標示於工尺譜字的右側。*北管抄本中所使用的板撩符號並不一致，只點板位的抄法，便有以「。」或「、」代表板位，「Ｌ」代表板後；若抄本中同時將板與撩皆點上者，則以「。」為板位所在，「、」為撩位所在，「Ｌ」為板後，「Ｌ」為撩後。北管樂曲的拍法，參照北管音樂。（潘汝端撰）

宮燈綵傘

讀音為 kiong[1]-teng[1] niu[n5]-soa[n3]。南管文物之一。每當*整絃*排場時，宮燈與綵傘必會擺設在演出的錦棚上【參見搭錦棚】，包括鵝黃色絲質涼傘（或稱綵傘）和宮燈各一副。相傳宮燈與綵傘是康熙皇帝賞賜*五少芳賢之數項禮物中的兩樣，南管樂人亦將此作為其身分的象徵。（李毓芳撰）參考資料：103, 181, 500, 507

涼傘

供佛齋天

參見齋天。（編輯室）

功夫曲

讀音為 kang[1]-hu[1]-khek[4]。指演唱南管時較著重於技巧之表現的曲目，如〈為伊割吊〉為【短相思】中的功夫曲；〈風落梧桐〉為【相思引】的功夫曲；〈輾轉亂方寸〉、〈遠望鄉里〉為【北調】的功夫曲。（林珀姬撰）參考資料：117

拱樂社

讀音為 kiong[2]-lok[7]-sia[6]。臺灣*歌仔戲著名劇團、內臺歌仔戲的代表劇團、電影歌仔戲的濫觴。「拱樂社」全名「麥寮拱樂社歌劇團」，是由雲林縣麥寮鄉籍的陳澄三（1918-1992）所創辦，成立於二次戰後翌年之 1946 年。陳澄三原係經營米店和農場致富的商人，由於喜歡

G

gong

漢族傳統篇

攻、夾、停、續 ●
工尺譜 ●
宮燈綵傘 ●
供佛齋天 ●
功夫曲 ●
拱樂社 ●

歌仔戲，乃先在麥寮當地的著名媽祖廟「拱範宮」成立歌仔戲子弟班，開始步入娛樂事業。富有企業化經營手法的陳澄三，重金禮聘知名說戲人編劇，將原以演「活戲」〔參見外臺戲〕為主的歌仔戲即興演出形式，轉型為照本演出的嚴謹戲劇。由於經過編劇編寫後的歌仔戲，演出更具系統與條理，劇情轉折更見動人，而揭開內臺歌仔戲〔參見內臺戲〕演出的黃金時期，亦使得「拱樂社」成為內臺歌仔戲的代表劇團，由地方小劇團一躍而為全國知名劇團，鼎盛期還出現八個分團的大規模編制。

　　1956年，陳澄三乘勝追擊，與留日導演何基明合作，成功拍攝出以歌仔戲劇目《薛平貴與王寶釧》（共三集）為內容的第一部35釐米臺語影片，並帶動一股拍製臺語電影的熱潮。1965年，已定居臺中市的陳澄三為培育歌仔戲新秀及提升演員素質，乃在臺中市西區向上路設置「拱樂社戲劇補習班」。此是臺灣歌仔戲教育之創舉，打破傳統戲曲坐科體制的培育制度，開始走向近代學校教育化，有計畫的培育演戲人才，學習期間完全免費，且供應食衣住行費用，安排系列相關課程，聘請歌仔戲名師如戲狀元「蔣武童」等人教授唱腔、身段。1976年，「拱樂社戲劇補習班」結束班務，共招生五期，每期學員共150人，後來活躍於歌仔戲界的許秀年、陳美雲和連明月等多人均是由「拱樂社」培植出來的優秀歌仔演員。1960年代，由於

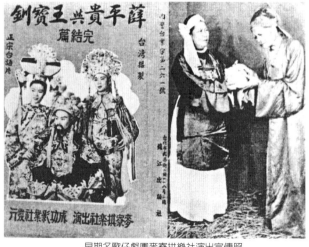

早期名歌仔戲團麥寮拱樂社演出宣傳照

新興媒體——電視的興起，內臺歌仔戲、電影歌仔戲的營運等深受影響；甚至由於政府推行國語政策而嚴禁方言，連帶使以方言演出的歌仔戲受到重挫。當時全臺規模最大的內臺歌仔戲班「拱樂社歌劇團」雖曾於❿中視開播時，爭取到演出電視歌仔戲的時段，亦無法倖免於大環境清一色說國語的氛圍中。之後「拱樂社歌劇團」曾轉型為以對嘴錄唱的「錄音團」方式演出，隨後又效法日本「寶塚歌舞團」轉型成立少女歌舞團——「三蘭歌舞團」。隨著陳澄三年事漸高，他乃結束曾為他帶來財富的歌仔戲事業，退休安養天年。

　　1992年5月11日陳澄三辭世，享壽七十六歲，遺言將保存多年的電影底片、劇本、錄音帶和海報劇照等「拱樂社歌劇團」相關資料捐贈給國家電影資料館永久典藏。（徐麗紗撰）參考資料：156

公演

客家 *採茶戲行話之一。指由政府編列預算，如行政院文化建設委員會（參見❸）、社教館、縣市政府等相關單位提供經費，補助戲班進行文化性質的表演。（鄭榮興撰）參考資料：12

公韻

一、傳統 *戲曲粗嗓的唱腔稱為公韻。二、在 *亂彈戲中一般老生所唱的旋律。（鄭榮興撰）參考資料：12

鼓

*佛教法器名。依體積大小而有大鼓、堂鼓（*通鼓）及 *手鼓之別，也有應用於戲曲音樂伴奏。

1. 大鼓

　　近世佛寺所用的鼓，其狀多為矮桶狀，大鼓在大寺院多懸掛於另設的鼓樓（相對於鐘樓位置），或大雄寶殿的簷角下（相對於半鐘的位置），寺院較小的則掛於寺內右側上方。古時大叢林（僧眾聚居之寺院，尤指禪宗寺院，常位於名山之中，住眾可達千人以上），大鼓為每日作息的號令依據之一，使用的場合不同則

名稱亦有所異。

　臺灣寺院中擊鼓的方式大致可歸納爲二：一式爲一個大型長柄的擊槌，由擊者執其擊鼓面；另一式則架設一專用梯，擊者登梯並站立於上，雙手執鼓棒擊鼓面。大鼓的擊奏依寺院規模、地處環境與場合的不同而有不同。如於大叢林中的清晨擊曉鼓，是爲報時、開大靜之外，亦兼具集衆作早課之功能。一般擊「三通鼓」，係三陣不同節奏、速度之鼓點之擊奏，由長聲慢速到連聲稍促，再纏聲擊之，敲擊前後以擊鼓身爲起止，此乃「三通鼓」之擊法。然目前三通鼓之擊奏多已簡化、縮短時間，僅奏第二通。

2. 堂鼓

　爲雙面鼓，多配以吊鐘置放於鼓架上，合稱 *寶鐘鼓，於讚誦 *唱念之用。擊奏時皆以右手執鼓棒敲擊鼓面中心、邊緣與鼓身，左手則執小型擊槌擊吊鐘。

3. 手鼓

　於法會儀式中，僧侶離位行進時執持敲擊用。形式有二，一與堂鼓相似，但體積較小，無鼓架，乃以手掌托持之雙面手鼓；另一爲圓扇型有柄之單面手鼓。擊雙面手鼓時，鼓面直立，以左手托持鼓身，右手執棒由外向內敲擊外側鼓面；不敲時，兩手捧持，鼓棒橫置於鼓外側，兩大指挾在鼓內，兩食指與兩中指托住，餘四指環攏之，名曰「捧月手鼓」。擊單面手鼓時，左手執柄，右手執棒敲擊。

　堂鼓與手鼓之打擊節奏有 *正板與 *花板之分，其分別主要在堂鼓或手鼓的節奏變化，正板無論是三星板〔參見正板〕或七星板〔參見正板〕，其節奏音符多爲較固定且音值較長的節奏。而花板的節奏變化較爲豐富。（黃玉潔撰）

參考資料：21、29、52、58、60、175、253、386

顧劇團

1948 年京劇名伶顧正秋率領顧劇團自中國上海抵臺，固定在臺北永樂大戲院公演，顧正秋主演，陣容堅強，由 *侯佑宗司鼓，王克圖司琴，演出後造成大轟動，旋因 1949 年大陸失守，5 月下旬上海淪陷，顧劇團從此留在臺

顧劇團於永樂大戲院演出現場，後場樂師右二爲鼓王侯佑宗。

灣，成爲當時最完善、重要的民間劇團〔參見京劇（二次戰後）〕。1953 年 7 月顧正秋結束顧劇團，告別職業性演出，10 月與省政府財政廳長任顯祥結婚，婚後只偶爾參與義演。（溫秋菊撰）參考資料：222

館東

南管通用語。或稱「館主」，有些 *館閣館東是固定，由某人擔任，有些每年以擲筊方式決定「爐主」，並將郎君爺移至爐主家祭拜，據說獲當爐主者，此一年工作都能順暢平安。（林珀姬撰）參考資料：117

光安社

南管傳統館閣〔參見高雄光安社〕。（編輯室）

廣慈法師

（1925 中國江蘇如皋）

目前臺灣佛教界江浙系統唱腔的代表人物之一。十二歲在南京棲霞山出家，十七歲在同寺受戒。十八歲到常州天寧寺天寧佛學院和隆昇老和尚學習 *梵唄，包括 *燄口和 *水陸法會，二十歲再到焦山定慧寺。畢業後再回天寧寺住禪堂參禪，二十四歲擔任天寧寺 *維那，並第一次登臺放燄口。學習唱念過程中，曾當侍者（爲僧職之一，指隨侍師父、長老之側，聽從其令，予以服侍者）、*悅衆、敲 *木魚、維那、陪坐法師，最後才是主座上師。法師在佛

學院畢業後也去趕經懺，以見識有別於傳統佛教叢林的其他佛教唱腔。

廣慈法師到臺灣之後，致力傳授大陸叢林梵唄，最早從宜蘭地區教起。星雲法師宜蘭地區的多位大弟子：慈莊、慈容、慈惠等法師，*高雄佛光山的心定、慧明等法師都曾隨廣慈法師學習唱念。而後，應邀至臺北法鼓山農禪寺教授梵唄。除了教授梵唄之外，法師也經常應邀至各寺院主持佛事，在臺灣佛教梵唄教學具有相當的影響力。（陳省身撰）參考資料：395

廣東音樂

廣東省簡稱「粵」，因此「廣東音樂」也被稱作「粵樂」，這個名稱原應指廣東省及其文化或語言流播地區範圍內之音樂。這樣廣義的音樂文化其歷史可遠溯自秦漢時期的嶺南南越文化，而明清以後至今，由於地理位置的特殊性，其文化發展多元，僅廣東民間器樂樂種即包含有：廣東絲絃樂、廣府八音、廣東漢樂、佛山十番、*客家音樂、潮州音樂〔參見漢族傳統音樂〕、湛江音樂、粵北吹打樂等，可謂相當廣泛。然而，現今一般所稱「廣東音樂」多被認為原是外省人所賦予的，這是一種與前述廣義的廣東省各地音樂文化相對應的狹義稱謂，其學術概念並不嚴謹，專指19世紀後，流行於廣州、珠江三角洲，之後又流傳至粵西、上海、天津、北京及海外各地，屬於粵文化的民間樂種。

「廣東音樂」大致形成於清末民初，就其根源或文化背景而言，應該與詞曲說唱、*民歌小調及戲曲音樂等有著多元的血源關係。早期的樂隊有由*二絃、竹提胡、*三絃、喉管、*嗩吶及打擊樂器所組成的編制，被稱作「硬弓組合」。1930年代是廣東音樂的興盛時期，出現了許多專業的作曲家和演奏家，如：何柳堂、呂文成、易劍泉、尹自重等。同時，受城市商業化影響，除民間班社進行的一般性演出外，也有一些專門供電影、廣播、茶館商演的團體出現。此外，由於廣州和國外通商較早，受西方音樂影響，廣東音樂有時也加入小提琴、吉他、小號、木琴等樂器。約在1926年間，呂文成將二胡改用鋼絲琴絃，移高定絃，創制了發音清脆明亮的粵胡（又稱高胡），再加入*揚琴、*秦琴，並以高胡為主奏樂器，所組成的「三件頭」及再晚又加上洞簫、*椰胡所組成的「五件頭」，被合稱為「軟弓組合」，樂隊編制在1930年左右定型，這一時期的代表曲目有何柳堂的《醉翁撈月》、《賽龍奪錦》、《鳥驚喧》；呂文成的《平湖秋月》、《步步高》、《醒獅》、《焦石鳴琴》；易劍泉的《鳥投林》及尹自重的《華胄英雄》等。至1949年，廣東音樂創作樂曲已有數百首之多，其中許多精華作品至今仍流傳於海內外。1950年代以來，廣東音樂在海內外得到了很大的發展，許多音樂工作者對廣東音樂進行蒐集、整理，並對作品中的和聲、配器等方面進行研究改革，創作了大量優秀曲目，出版了不少樂譜，如：喬飛的《山鄉春早》、林韻的《春到田間》、劉天一的《魚游春水》和陳德巨的《春郊試馬》等。

由於歷史、地理等傳統因素，位居嶺南的廣府粵地兼得內陸與海洋雙重文化薰陶，使得廣東音樂既有活潑清新的藝術風貌，又具深厚的華夏特質，其藝術形態同時具有傳統性與開放性的雙重特點。精短簡潔的體裁形式、華美流暢的旋律風格、跳躍活潑的華彩律動、哀怨抒情的敘事情境、真切自然的感情流露；精巧的加花、變奏、裝飾、滑音手法；以五聲音階或七聲音階的徵調式、宮調式、商調式、羽調式為主的調式運用；以及包括有：單段、二段、多段、變奏、串曲、組曲和複合樂段曲體等多種融合中西，豐富多彩的曲式結構等綜合特徵，使得廣東音樂成為極具地域與時代特色的地方樂種。（施德華撰）參考資料：144, 161, 237

館閣

南管常用語。指舊時*南管音樂的傳習場所，常以齋、社、軒、堂、閣等為名，如*雅正齋、*聚英社、筠竹軒、正氣堂、清華閣等。（林珀姬撰）參考資料：117

館金

傳統戲曲界常用語。昔日業餘北管子弟班聘請老師到館教導時所支付的束脩，稱為館金。由於子弟學習北管，多以一館四個月為單位，故館金亦以四個月計算。早期農業社會裡，米是生活的重要物質，館金多以一館幾斤「穀」核算，並將「穀」依當時之穀價，折合現金付給老師。館金的來源，一般可分為兩種情形，一為學習子弟共同支付；一為該館資金充足，有人義務贊助，此時學習的子弟不必繳交學費。

（鄭榮興撰）參考資料：12

管路

北管中指吹管樂器的定調管門。在民間的習慣上，是把全閉音當作某音，而稱該管為某某管。像大吹全閉音當「上」，稱「上管」，全閉音當「ㄨ」稱「ㄨ管」等，依此推論下去。

（潘汝端撰）

管門

南管術語；主要指 *南管音樂的音高系統，口語稱為「管門」，共計有四個門類：倍士管、*五空管、五空四ㄨ管、*四空管，依據南管系列的音高符號，在四個不同管門的定義下，形成四個特定音階。南管的記譜法屬於固定調系統，冠上管門名稱有如加上調號，實際音高必須隨「調」而異。

南管管門實際音域分布在低、中、高三個聲區。各管門隨著特定的音高、音級相互關係表現音階特性。除音階意義外，管門也具有調式、宮調、樂音活動序列的含意，在 *門頭系統的整體概念中佔重要地位。（溫秋菊撰）參考資料：79, 85, 271, 407

關西潮音禪寺

坐落於新竹關西，為臺灣本地佛事唱腔代表寺院之一。寺院中央為大殿，左右為廂房。大殿內供奉之三尊佛像乃來自緬甸之玉佛，供奉之佛具、建築材料大多來自泰國。

潮音禪寺由當地四位士紳：陳慶（達禪居士）、劉洋清（妙齋居士）、魏和（達圓居士）和楊金水（妙盈老和尚）發心購地，初建於清末，原寺宇面貌雕龍繪鳳，屬中國式傳統寺廟風光。

第四代住持理明法師童貞出家，皈依福建鼓山寺常悟老和尚之座下，老和尚亦曾應邀至潮音禪寺，教授南派 *梵唄，使得該寺梵唄清風遠播。第五代住持悟軒法師，紹繼師承，音聲俱佳。

悟軒法師梵唄傳人為心悟法師，1949年出生，十三歲開始在新北新莊覺明寺學習 *經懺佛事，目前則活躍於各式經懺法會。無論是 *鼓山音系統還是江浙系統的唱韻及 *讚 *偈，都能朗朗上口。大自 *水陸法會小至各種祈安

guanjin

漢族傳統篇

館金 ●
管路 ●
管門 ●
關西潮音禪寺 ●

音區音階結構\管門別	低音區					中音區					高音區		
	芝	芫	甩	下	ㄨ	工	六	士	一	仪	仜	伏	仕
倍士管	re	mi	fa#	la	si	re	mi	fa#	la	si	re	mi	
五空四ㄨ管	re	mi	sol	la	do	re	mi	sol	la	do	re	mi	

音區音階結構\管門別	低音區					中音區					高音區		
	芝	芫	甩	下	ㄨ	工	六	士	一	仪	仜	伏	仕
五空管	re	mi	sol	la	do	re	mi	sol	la	si	re	mi	sol
四空管	re	fa	sol	la	do	re	fa	sol	la	do	re	mi	sol

漢族傳統篇

guanxiansheng

● 館先生
● 貫摺氣
●〈瓜子仁〉
● 古冊戲
● 鼓吹陣頭

消災及 *功德法事，均能主持演法及唱誦，其個人也能演奏多項中西樂器（電子琴、胡琴等），爲目前臺灣佛教經懺界少數全才型法師之一。（陳省身撰）參考資料：395

館先生

一、讀音爲 koan²-sian¹-si$^{n1}$。臺灣 *漢族傳統音樂圈對音樂傳授者的尊稱〔參見曲館〕。

二、南管 *館閣聘請擔任教席者，亦稱爲館先生，一般分常駐性或臨時性。常駐性的，如 *臺南南聲社以 *張鴻明（歿）爲常駐館先生；有些館閣經濟條件較差，都是臨時性聘請先生教館，以四個月爲一館，吳彥點（歿）就是經常於臺灣各地教館的 *先生。某某先生在哪一館教，就稱爲「站館」（khia⁷ koan²）。有常駐性先生的館閣，一年到頭活動不斷。如臨時性館閣，常因廟會活動需要，聘請先生，展開學習活動，此時這個館閣就有 *開館與 *謝館儀式。開館是敬告郎君爺本館閣的音樂學習活動即將開始，請郎君爺庇祐衆 *絃友平安；等到學習活動與廟會活動結束，衆絃友必須各自回自己的工作崗位，不再從事音樂學習，於是舉行謝館儀式，稟告郎君爺。（一、潘汝端撰；二、林珀姬撰）參考資料：115

貫摺氣

南管琵琶演奏術語。讀音爲 koan³-tsam⁷-khui³。指法「ㄔ」（點挑甲）的處理方式有二，一爲「貫」，一爲「摺」，「貫」指聲音的直趨而下，「摺」指聲音在點與挑之間，必須加入一音，產生如皺摺般的韻味。法則爲「逢捻則貫」，「點挑甲」指法之後如爲捻頭，則「點挑甲」處理爲「直貫」。但也有例外，在不同 *門頭時，有不同的處理方式。（林珀姬撰）參考資料：117

〈瓜子仁〉

屬於 *小調的 *客家山歌調，曲調與歌詞大致上是固定的。歌詞的內容，爲一路邊的攤販，欲贈送瓜子、手巾等物給自己的心上人，令人想起古早的生活。使用的音階爲五聲音階：Sol（徵）、La（羽）、Do（宮）、Re（商）、Mi（角），徵調式。曲式結構爲客家山歌調中少見的三段式。（吳榮順撰）

古冊戲

讀音爲 ko²-tsheh⁴-hi³。*布袋戲由歷史、章回小說改編而成的劇目稱爲古冊戲、*古書戲或歷史戲，約形成於清末民初。劇本依各朝歷史演義改編而成，劇情以中國歷史國家大事爲主題，內容大多描述各朝政績、征戰、保國衛民之事，劇中主角大多歷代開國功臣名將或忠臣烈士，故事背景自西周至晚清無所不包，劇目也不勝枚舉。

著名劇目：《封神榜》、《東周列國誌》、《濟公傳》、《七俠五義》、《包公案》、《說唐演義》、《今古奇觀》、《清宮三百年》、《五虎平西》等。（黃玲玉、孫慧芳合撰）參考資料：73, 278, 282, 297

鼓吹陣頭

讀音爲 ko·²-tshue¹ tin⁷-tau⁵。「鼓吹」是指運用吹類家族樂器（包括大吹、*噯仔、叭子三種）及敲擊樂器（含皮類及銅類樂器）〔參見北管音樂〕；因運用於各種民俗活動的遊行隊伍中，爲神轎、神像、花轎、靈柩等迎送對象的前導隊伍，具有開道、驅邪逐祟或遊藝、熱場之功能，故以「陣頭」稱之。

鼓吹陣頭在遊行隊伍中表現音樂技藝，屬於 *文陣的一種；又依樂隊編制與曲目特性的不同，有「粗陣」與「細陣」之分。粗陣是指其音樂風格較爲高昂激越、喧騰粗獷，包括北管陣、*鼓亭、開路鼓、車鼓吹等，以 *嗩吶（大吹）主奏曲牌、吹譜之類的吹打音樂爲主；細陣則相對於粗陣，音樂較具細緻典雅、舒緩抒情的特質，以絲竹樂（絃譜）與唱曲（戲齣摘段）爲主，指用噯仔（小吹）、叭子主奏的鼓吹陣頭，如 *八音、十音等。

鼓吹陣頭出現在各種迎神賽會、婚喪喜慶等民俗活動中，除了少數屬於南管 *館閣，或以演奏 *南管樂爲曲目的陣頭外，大多數鼓吹陣頭的音樂內容皆屬於北管中的 *牌子或 *絃譜；

即使是客家地區的八音，於喪葬中的運用也融合了許多北管樂的內容。民間樂人習慣以不同形制的主奏樂器來區分鼓吹陣頭的性質，也就是以主要的旋律樂器——吹（嗩吶）及其家族樂器：噯仔、叭子等的不同來作爲鼓吹陣頭的分類依據。

鼓吹陣頭應用的時機與場合頗廣，婚喪喜慶皆有，舊時如迎娶新娘、吹板、出殯發引、過年討吉利、拜天公、謝平安、做壽賀誕、小孩滿月、入厝、安座、迎神遶境、送天師、進香隨香等；現因婚禮多採西式禮儀，故採用鼓吹陣迎娶的情形幾已消失，而過年時的 *噴春及祝壽時請鼓吹的舊俗也幾已蕩然無存，目前多在喪葬、迎神、進香等場合，或配合廟宇舉行之 *建醮、法會、祭典等活動中出現。

鼓吹陣頭依其功能區分爲儀仗性及民俗性陣頭兩類：儀仗性鼓吹陣頭的運用情形較爲固定，特別指位於整體隊伍的頭陣者，通常爲鼓亭、開路鼓及哨角陣；有的會兩兩搭配，例如在鼓亭前再加上哨角隊，或在開路鼓之後加上哨角隊等。另一項儀仗性鼓吹陣頭可指置於神明鑾駕（通常在隊伍中間或後方）之前者，較無定則，有哨角陣、鼓亭、轎前吹等。民俗性鼓吹陣頭則指北管陣、馬路吹、車隊吹、行路吹、八音、十音等，其遊藝表演性質較爲明顯，相對於儀仗性鼓吹陣頭的神聖、莊嚴性，更增添熱鬧、俚俗的民間氣息；除了部分廟宇所專屬的 *子弟館閣、陣頭，會被指定用來做駕前的引導外，其餘的順序、數量則視主事者的安排，多列在儀仗性陣頭及神明鑾駕（主神陣）之間。在遶境活動中，整個隊伍常分成數個單位，各有其部署配置，可自成一系，類似由數個規模較小的香陣集結而成，所以相同形式的陣頭常會重複出現在同一個遊行活動的隊伍之中。

鼓吹陣頭中的節奏性樂器包括皮類及銅類樂器，具有規制樂節、豐富旋律及音響變化等功能；其中又以鼓居於指揮的角色，主導著樂曲的節奏與速度變化，樂曲速度在其掌握下，時而舒緩平穩，時而高昂激烈，直接牽動著聽眾的情緒，其拍點的變化或複雜程度端視鼓手的

技巧及團體間的配合默契，吹手亦必須熟稔 *鼓介或鼓蕊的用法及意義，才能使樂曲的進行更爲流暢、生動。

以目前臺灣的鼓吹陣頭生態觀之，可謂形態多樣、組織多變，有地區性的差異，但亦有所交流而互有影響，蓋與各地區的發展歷程、常民活動的慣性與特質不同有關；也因鼓吹陣頭依存於常民活動中，爲隨時代演進而求新求變的情形無可厚非，有些較花稍、通俗的衍生情況，與帶小戲、歌舞性質的陣頭相互輝映。

鼓吹陣頭音樂具有音響宏亮、曲調高亢、節奏流暢、曲目運用靈活等特性，加上樂隊編制多樣、儀仗功能與排場需求兼能顧及，故在宗教性及民俗性的活動中多所參與，且爲不可或缺的一環。隨著時代的變遷，鼓吹陣頭的音樂內容雖有日趨貧弱之勢，但因與人民的信仰、生活、禮俗相結合，其活動力仍堪稱旺盛活躍，亦提供了保存北管音樂傳統的生態空間。

（黃婉如撰）

鼓介

一、讀音爲 ko·²-kai³。指北管鑼鼓的節奏型，由 *小鼓演奏者以擊鼓動作和各種手勢呈現出來。在北管人的用語中，常見「這要開什麼鼓介（或介頭）」、「這裡要插什麼鼓介」等說法。鼓介也因北管分成 *福路（*古路）與西路（*新路）兩個系統而有差異，像常見的鼓介之

鼓介【火炮】之鼓詩比較

（北部古路）八的 匡采采采 匡 囃咚 采
囃咚 匡 啦大一八的 匡

（中部古路）八的 匡采匡采 匡 囃咚 采
囃咚 匡 啦大一八的 匡

（北部新路）八的 匡匡采 匡 采 八八匡

（中部新路）八的 匡 采 匡 采 八八匡

說明：鼓詩習慣採用狀聲字，故表示相同音響的用字在各地書寫出來的習慣不盡相同。

G

漢族傳統篇

gulanjing

● 《古蘭經》
● 古路
● 滾門
● 滾門體

一【火炮】，在福路與西路音樂中即不相同；除此之外，同一鼓介在不同地區的打法也有若干差異，其音樂節奏參見鼓詩。

二、板鼓樂器敲奏之外，也引申爲鑼鼓音樂。鑼鼓樂由板鼓〔參見小鼓〕、*通鼓、大鈔、小鈔、*響盞及鑼組成，其中板鼓最爲重要，具指揮地位。鑼鼓音樂之演奏，皆依板鼓敲奏各種指示性之指令而使全體樂器合奏，故板鼓統領各樂器所敲奏的指令或手勢，稱爲鼓介。又其他鑼鼓樂器皆依此板鼓的鼓介而演奏，是以鼓介一詞，亦延伸爲鑼鼓音樂之代稱。（一、潘汝端撰；二、鄭榮興撰）參考資料：12

《古蘭經》

阿拉伯文 Quran，原意爲宣讀、誦讀、朗讀，中文也常被譯爲可蘭經、古蘭眞經、寶命眞經等。根據記載，《古蘭經》是眞主阿拉透過天使長加百列（Gabriel）一字一句地降示給先知穆罕默德，並傳達給其追隨者，追隨者將其背誦記錄在羊皮紙、駱駝肩骨上，並遵照先知的指示匯集成目前《古蘭經》的順序。《古蘭經》共 114 章（surah），分爲〈麥加章〉與〈麥地納章〉兩部分，也就是先知先後在麥加與麥地納兩地所獲得的啓示。其中又以首章〈開端〉（al-Fatihah）最常被唱誦，因爲它不但指出了伊斯蘭教的主旨，也是各種禮拜儀式的核心經文。也因此，在伊斯蘭世界，無論是宗教或世俗性場合都能夠聽到《古蘭經》的誦唱。

儘管許多的穆斯林都不願意承認《古蘭經》的唱誦屬於一種音樂形態，認爲那只是一種具有「音樂性」並充滿技巧與藝術的伊斯蘭教宗教唱誦，與一般所謂的「音樂」是有所差距的。但一個不可否認的事實是，所有的《古蘭經》唱誦都有其一定的旋律性與節奏性存在，也因此許多的民族音樂學者認爲，《古蘭經》唱誦具備了某些音樂的特質，雖然從宗教的立場而言，《古蘭經》唱誦或許不可以一般的音樂視之，但爲了避免外來不同的觀點影響到此一傳統的完整性，也爲了多加了解那些「對局外人是音樂，但對局內人卻不是音樂」的宗教音樂，音樂學者開始使用「類音樂現象」（music-like phenomenon）這樣的辭彙。

一般而言，《古蘭經》必須依循阿拉伯語文的特性唱誦，而這樣的唱誦方法與規範成爲必須遵守的一門《古蘭經》唱誦科學（tajiwid）。若以速度來分的話，《古蘭經》的唱誦大致可分爲三種。塔提爾（tartil）是一種慢速度的唱誦，唱誦者有較多的時間去注意經文字詞的音節長短與發音的正確性；另外兩種爲塔德威爾（tadwir）中速度唱誦與哈德爾（hadr）快速度唱誦。就旋律性來分，《古蘭經》唱誦大致可分成三種不同的唱誦方式，第一種屬平淡的唸誦方式（plain recitation），此種唸誦風格一般不用刻意的去學，只要大略了解阿拉伯文的發音方式，時常聆聽古蘭經文唸誦即可；第二種的唱誦方式稱爲穆拉特（阿拉伯文 murattal），此種唱誦風格雖有其旋律性，但音域約在四度或五度之間，因此旋律性並不強，屬於一種半固定式變奏（semiregular variation）的唱誦方式；第三種穆賈瓦德（mujawwad）是三種唱誦風格中旋律性最強、最受歡迎，因此唱誦者也往往必須經過長時間訓練與學習即席唱誦風格。

傳統的《古蘭經》都是依照經文本身的聲韻特性來吟誦，是一種介於說與唱之間的唱誦方式。由於《古蘭經》唱誦一直都是採取口傳方式，因此往往造成不同的人、不同的地區會發展出不同的唱誦方式。例如：埃及、土耳其、伊朗的《古蘭經》唱誦就常吸收了當地非宗教性的木卡姆（maqam）音樂；而在北非更是結合了當地的民歌與歌舞音樂。（蔡宗德撰）

古路

參見福路、舊路。（編輯室）

滾門

參見 *門頭。（溫秋菊撰）

滾門體

指 *滾門類南管 *曲的曲調系統〔參見門頭〕。（溫秋菊撰）參考資料：85, 541

郭炳南

（1904 鹿港郭厝—1990）

南管先生。生於南管世家。約1916年從父親郭塗學習唱曲，1924年加入 *雅正齋，隨施性虎學習唱曲。之後從施木榮學 *琵琶、黃金照學 *洞簫、*嗳仔、黃殷萍學唱曲。記憶力強，熟記二、三百首曲子，是二戰前後有名的大 *曲腳。1934年學成後，隨黃殷萍四處教館；與父親、祖父郭安爲三代南管世家。1945年起擔任雅正齋、崇正聲、同意齋 *館先生數年。所藏 *曲簿有50本，大多傳自施性虎和黃殷萍，與雅正齋的手抄本是同一系統。（蔡郁琳、溫秋菊合撰）參考資料：66, 95, 335

郭小莊

（1951 新北市）

郭小莊爲知名京劇旦角演員，是「雅音小集」創辦人。1966年畢業於「大鵬劇校」第五期，工青衣、花旦兼刀馬旦，師從劉鳴寶、蘇盛軾、白玉薇等。1970年代受到藝文界精神導師俞大綱〔參見俞大綱京劇講座〕的啓發，曾至淡江學院旁聽課程，藉此一窺文學藝術的堂奧。其後演出俞大綱新編劇本《王魁負桂英》，成功詮釋焦桂英的恨與癡，爲京劇呈現嶄新風貌而廣受好評。在進入中國文化學院（今 *中國文化大學）國劇系及大鵬國劇隊〔參見●軍劇團〕期間，演繹《楊八妹》、《兒女英雄傳》等劇目，同時以演員身分參與電視作品：《萬古流芳》、《一代紅顏》、《一代霸王》及電影作品《秋瑾》演出。

1979年創立「雅音小集」，以京劇改革、創新之姿吸引年輕觀衆走進劇場，是臺灣京劇現代化的重要團體。首演於國父紀念館的《白蛇與許仙》一劇，正是郭小莊在編劇、導演、表演、音樂，乃至舞臺藝術，力求創新之作。在表現形式方面，舉凡將傳統京劇、西方戲劇與現代舞臺藝術融合；建立京劇導演制；加入大樂隊及多種聲部樂器伴奏，豐富音樂性等，標誌著臺灣新編戲曲劇場設計美學的轉變，爲臺灣京劇發展階段開拓出一條璀璨道路，對於臺灣京劇音樂現代化有極大的貢獻。

「雅音小集」多以「新編」爲號召，製作新戲嚴謹，對人物拿捏仔細，行腔對字無不謹慎。主要新編演出作品有《王魁負桂英》、《白蛇與許仙》、《感天動地竇娥冤》、《梁祝》、《韓夫人》、《劉蘭芝與焦仲卿》、《孔雀膽》、《紅綾恨》、《問天》、《瀟湘秋夜雨》、《歸越情》等。傳統戲代表劇目：《棋盤山》、《馬上緣》、《扈家莊》、《大英傑烈》、《紅娘》、《紅樓二尤》。期間曾赴美國林肯中心、華府、義大利、羅馬等地演出，享譽國際，順勢將代表中華文化的京劇傳統藝術推向國際舞臺。

1993年郭小莊四十六歲，正值人生最高峰，選擇急流勇退。最後告別作《歸越情》以西施一角，劃上「雅音」美麗休止符，從此淡出戲曲舞臺。曾經榮獲第9屆十大傑出女青年獎，亞洲傑出藝人獎，中國文藝協會頒贈國劇戲曲表演獎章，國家文藝特別貢獻獎，列名中華民國現代名人錄，CAN世界年鑑名人篇。（黃建華撰）

過場

讀音爲 ke^3-tiu^{n5}。北管術語。指 *戲曲進行換場，或前場人物有所動作、卻無唱腔之時，後場樂隊所演奏的音樂。北管戲曲中的過場可分成兩類，一爲鼓吹過場，一爲絲竹過場。絲竹合奏的過場音樂內容包括了「過場譜」和「串」。以絲竹合奏的過場譜稱爲「小過場」，這是相對於以鼓吹合奏形式的過場而言。常用的小過場譜有 *【百家春】、【西江月】、【寄生草】等，而較常見的「串」則有 *古路中的 *【棹串】、【四季串】，及 *新路中【四空串】等。鼓吹的過場，則包括有「緊、慢吹場」及部分牌子的運用，其中「緊、慢吹場」所指便是【一枝香】和【一枝香折】，另外像 *【風入松】、【千秋歲】、【六母令】等單支形式的散牌，也常用於戲曲過場當中。

此外，若干掛有 *曲辭的牌子也常被運用在北管戲曲當中，但這些當作過場運用的牌子，主要是以包括【一江風】、【二犯】、【番竹馬】等 *起軍五大宮爲內容，這些牌子在劇中以鼓吹合奏的方式演奏，不當作劇中唱腔，且不同

G

漢族傳統篇

guodian

● 過點
● 過渡子
● 國光劇團
● 過街仙
● 過空
● 郭清輝客家八音團

的牌子，各有其固定運用的場景〔參見吹場〕。

（潘汝端撰）

過點

讀音為 ke³-tiam²。北管術語。指該處要演奏北管 *戲曲中具有特定旋律之器樂過門。（潘汝端撰）

過渡子

*桃花過渡陣別稱之一。（黃玲玉撰）

國光劇團

創團於 1995 年，原隸屬於教育部，後改隸文化部（參見❸）傳統藝術中心（參見❷），團址位於臺北市士林區臺灣戲曲中心，歷任團長柯基良、吳瑞泉、陳兆虎、鍾寶善，現任團長張育華。首任藝術總監貢敏，現任藝術總監 *王安祈。該團不斷創新臺灣京劇之音樂表現。

自創團以來，不僅以演出保存傳統京崑劇目，更不斷嘗試於京崑劇傳統中注入當代意識，以「現代化」與「文學化」為創作方針，張愛玲小說、王羲之字帖均可入戲，題材多元，手法靈活。唱詞方面突破板腔體之齊言句式，使音樂方面創發新意，代表作除傳統京崑名劇之外，新編劇作《閻羅夢——天地一秀才》、《王熙鳳大鬧寧國府》、《三個人兒兩盞燈》、《金鎖記》、《快雪時晴》、《狐仙故事》、《孟小冬》、《百年戲樓》、《水袖與胭脂》、《探春》、《康熙與鰲拜》、《十八羅漢圖》、《關公在劇場》、《孝莊與多爾袞》、《夢紅樓·乾隆與和珅》等，皆受藝術文化界高度重視，其中多齣獲選台新文化藝術獎，觀眾年齡普及各層。

劇團近年更致力於青年人才傳承，跨國跨界創新與日本橫濱能樂堂合作《繡襦夢》，與新加坡湘靈音樂社合作《費特兒》，拓展藝企合作與趨勢教育基金會共製《定風波》、《天上人間李後主》，在傳統的豐厚基礎上，發展具有臺灣原創思考力與獨特性的戲曲作品，形塑臺灣京崑新美學的文化品牌。

藝術總監王安祈，青衣 *魏海敏皆因國光創作而獲國家文藝獎（參見❸）；老生 *唐文華獲臺北市文化獎及日本 SGI 文化賞，京崑小生 *溫宇航獲金曲獎（參見❷）與全球中華文化藝術薪傳獎；花旦朱勝麗獲 2018 年臺北文化獎，及 2020 年傳藝金曲獎（參見❷）最佳演員獎。曾多次應邀赴歐、亞、美洲各國演出。（林建華撰）

過街仙

為 *佛教水陸法會中特有的 *鼓、鈸節奏模式。用於單支 *偈曲之間或較小音樂段落結束時演奏。（高雅俐撰）參考資料：311, 597

過空

讀音為 ke³-khang¹。泛指北管歌樂中之器樂過門。或 *北管戲曲唱腔中，銜接唱詞與唱詞間的過門音樂。北管戲曲唱腔之音樂結構，主要以學界所謂之「板腔體」為主。「板腔體」唱腔，以一對上句一對下句為主幹，歌唱者循此主幹之旋律，依歌詞行腔。「板腔體」唱腔中，句與句之間，往往有一段胡琴伴奏的過門音樂，此過門音樂，民間稱為「過空」。（潘汝端、鄭榮興合撰）參考資料：12

郭清輝客家八音團

為南部六堆地區，屏東高樹的 *客家八音團，於 1960 年代時，相當負有盛名。郭清輝為高屏地區具有聲望的 *八音師父。其祖籍為高樹鄉泰山村迦納埔聚落的平埔族馬卡道群人，為雙眼全盲的 *嗩吶手，由於其嗩吶吹奏的技巧

國光劇團：《百年戲樓》

精湛，因此人稱「迦納埔輝仔」，他約於 1987 年左右去世，而自從他去世後，郭清輝客家八音團也跟著解散。在屏東高樹一帶，只有其弟子林英向主持的「高樹林英向客家八音團」，仍繼續活動著。（吳榮順撰）參考資料：517

國語布袋戲

指電視布袋戲初期以國語（北京話）配音的 *布袋戲。電視布袋戲持續演出一段時間後，由於輾轉抄襲、缺乏新意，收視率下降，*黃俊雄等為追求新的突破（或謂應有關當局的要求），推出以國語發音的布袋戲，希望爭取國語時段的演出，以吸引更多的觀眾，但由於已習慣臺語（閩南語）布袋戲的觀眾，無法接受國語布袋戲，加上劇情不能突破，因此無法引起觀眾的共鳴。

1962 年 ⊕臺視成立，*李天祿即進入 ⊕臺視演《三國誌》，故電視布袋戲的歷史可說與電視臺的設立與發展一樣長久，但國語布袋戲演出的時間並不長，劇目也不多，從相關劇目中得知時間約在 1963-1983 年間。相關劇目有《西遊記》（1963，⊕臺視）、《新濟公傳》（1973，⊕臺視）、《二十四孝》（1976，⊕中視）、《神童》（1977，⊕華視）、《百勝棒》（1977，⊕華視）、《齊天大聖孫悟空》（1983，⊕臺視）、《風雷童子》（小留香）（1983，⊕華視）、《火燒紅蓮寺》（1983，⊕臺視）等。（黃玲玉、孫慧芳合撰）參考資料：73, 187, 278, 282, 297, 317, 318

過枝曲

讀音為 koe³-ki¹-khek⁴。南管曲術語，轉調之意。過枝曲有所謂「正枝」或「偏枝」，如果是同一 *管門，從大的拍法唱到短的拍法（七撩拍、三撩拍、*一二拍、*疊拍），就稱為「正枝頭」，如果轉到別的管門，則稱為「偏枝」。

以下說明 *整絃活動的 *排門頭演唱過程：「正枝頭」

1. 五空管：起指【倍工】→曲【倍工帶慢頭】→【倍工】（唱數曲）→（過枝曲）【倍工】過【相思引】→【相思引】數曲→（過枝曲）【相

思引】過【錦板】→【錦板】數曲→（過枝曲）【錦板】過【福馬】→【福馬】數曲→（過枝曲）【福馬】過【雙閨】→【雙閨】數曲→【雙閨帶慢尾】→宿譜 *《梅花操》

2. 五六四仅管：起指【大倍】→曲【大倍帶慢頭】→【大倍】（唱數曲）→（過枝曲）【大倍】過【長玉交枝】→【長玉交枝】數曲→（過枝曲）【長玉交枝】過【玉交枝】→【玉交枝】數曲→（過枝曲）【玉交枝】過【寡北】→【寡北】數曲→（過枝曲）【寡北】過【望遠行】→【望遠行】數曲→【望遠行帶慢尾】→宿譜 *《四不應》

3. 四空管：起指【二調】→曲【二調帶慢頭】→【二調】（唱數曲）→（過枝曲）【二調】過【長滾】→【長滾】數曲→（過枝曲）【長滾】過【中滾】→【中滾】數曲→（過枝曲）【中滾】過【短滾】→【短滾】數曲→【短滾帶慢尾】→宿譜 *《五面》

4. 倍思管：起指【湯瓶兒】→曲【湯瓶兒帶慢頭】→【湯瓶兒】（唱數曲）→（過枝曲）【湯瓶兒】過【長潮陽春】→【長潮陽春】數曲→（過枝曲）【長潮陽春】過【潮陽春】→【潮陽春】數曲→（過枝曲）【潮陽春】過【潮疊】→【潮疊】數曲→【潮疊慢尾】→宿譜〈陽關三疊尾〉

以上所示，僅為代表正枝頭的其中一例，其實只要是同管門的銜接演唱均屬正枝頭，但也有用偏枝方式演唱，也就是不同管門的銜接，樂人們認為不同管門的銜接，可聽到不同 *門頭曲目的演唱，曲調的變化較豐富，對於臺下的欣賞者，是一飽耳福；但正枝頭的演唱，對臺上人而言，常有各 *館閣競技的意味，也是各館閣展示演唱實力，互別苗頭的時刻。（林珀姬撰）參考資料：299

骨譜

讀音為 kut⁴-pho·²。傳統音樂中指未經裝飾的基本旋律。例如 *南管音樂的 *工尺譜，只記骨幹音，*琵琶依此骨幹音演奏，必須由簫、絃、*引空披字相互配合，才是完整音樂的曲調進行與呈現。（林珀姬撰）

古琴音樂

中國傳統音樂的代表性樂種之一，自先秦至今，已有兩千多年歷史，並於 2003 年 11 月 7 日由聯合國教科文組織宣布，將其整體文化納入「世界非物質文化遺產」。

臺灣受到中國文化的影響，始於明鄭時期，至清康熙 22 年（1683）成爲中國版圖之一部分後，中國傳統文化及文學逐漸在臺灣生根發芽，臺灣本地士人階層逐漸形成，與此同時，向來與士人關係密切的古琴音樂文化也開始流傳於臺灣。就目前所見資料顯示，臺灣的古琴音樂活動約始於清康熙後期，以本地文人與大陸來臺官員及文人所形成的交際圈爲主體，這些琴人當中不乏臺灣史上著名之詩人、書畫家，或政治和社會運動中的領導者，例如 *林占梅、林國芳、*施士洁、許南英、洪棄生、林朝崧等。此時期古琴音樂活動的方式以自娛和文人圈內的小型雅集爲主，而傳承途徑、流派、曲目等訊息則非常有限，僅知清代臺灣有 *《滋蘭閣琴譜》鈔本流傳，另嘉義地區 *十三音曲譜《典型俱在》中有抄錄七絃琴指法。

進入日治時期後，臺灣的古琴音樂活動除了維持原有方式之外，值得注意的是琴人 *李逸樵開啓了在公開音樂會中演奏古琴的先例，除此之外，可從當時的文獻記載得知古琴流動的線索，例如：《臺灣日日新報》曾有關於古琴的小篇報導，敘述這張琴是「……音韻殊清遠，據云是某紳加寄售者。問其價，則曰非三百元不願售，有識者美於斯琴咸有戀戀不忍去意。」或是當時詩社的活動，也會以古琴作題引，然後大家以此作爲競賽，例如：瀛洲詩社的洪以南作「一張懸榻神農器，除卻朱絃掉不

合，似怨知音千載少，任他紋斷梅花多。」洪以南在此次詩賽中得到傳臚（相當於探花）的頭銜。後來二次大戰爆發，古琴活動又銷聲匿跡了好一陣子。

二次大戰後，隨著國民政府遷臺，一些中國大陸的琴家遷至臺灣，臺灣古琴音樂活動的面貌大幅改觀，原先從清代延續至日治時期的本地琴人幾乎消失無蹤，目前僅知 *駱香林爲最後一人。1949 年左右遷臺的琴人包括 *章志蓀、*胡瑩堂、梁在平（參見●三）、*朱雲、*邵元復、*孫毓芹等人，這些琴家大多以軍公教業爲正職，同時也多半兼具書畫素養，甚至不乏名書畫家如朱雲、胡瑩堂。戰後初期古琴教育仍以私人教授爲主，章志蓀有弟子孫毓芹、汪振華、侯濟舟等，胡瑩堂收有多位與書畫界淵源極深的古琴弟子，其中 *容天圻、*張清治等人在古琴界相當活躍。此時期的琴樂活動除了私人所舉行的雅集之外，並有公開舉行的音樂會、廣播和電視節目的製作播送等。1960 年，由胡瑩堂、梁在平等人所組的 *海天琴社在臺北美國新聞處舉行琴會，並由 ✛中廣錄音播出，爲古琴音樂在大衆媒體上發聲的早期例子。1967 年，梅庵派琴家 *吳宗漢偕夫人自香港遷臺定居，並於同年應聘爲臺灣藝術專科學校【參見● 臺灣藝術大學】音樂科古琴教授，開啓古琴進入正式教育體系之先河，一時國樂界人士紛紛投入其門下習琴，而 *王海燕則爲 ✛藝專第一位主修古琴之畢業生。1972 年，吳宗漢伉儷移居美國加州，✛藝專之教職由章志蓀之衣缽傳人孫毓芹接替，之後中國文化學院【參見● 中國文化大學】和藝術學院【參見● 臺北藝術大學】分別於 1975 及 1982 年設立古琴課，設立之初均由孫毓芹任教，而孫毓芹也成爲繼吳宗漢之後學生人數最多、影響最廣的一位琴家。隨著古琴進入正式音樂教育體系而培養出來的古琴主修畢業生逐漸增加，原先以業餘性文人活動爲特色的古琴音樂也漸漸改觀，專業古琴家開始活躍於舞臺上。近來臺灣大學（參見●）音樂學研究所、南華大學（參見●）民族音樂學系、臺南藝術大學（參見●）中國音樂學系、交通大學〔參見● 陽明交

琴

通大學〕音樂研究所也開設古琴課，南華大學並設有古琴製作課程；這些學校教育更多鑽研古琴文化的人，並有其他學校設置古琴社團（如臺灣大學古琴社、輔仁大學古琴社、淡江大學古琴社等），因此將古琴的推廣年齡層逐漸降低，並且有定時演出、集會的活動。

戰後臺灣所舉行的較具指標意義的公開性古琴音樂活動，包括1971年以吳宗漢師生為主的「古琴古箏欣賞會」、1980年孫毓芹師生的「太古遺音」古琴演奏會、1989年基隆市立文化中心主辦「大雅清音」古琴古樂展（全臺巡迴），以及2000年臺北市立國樂團（參見●）主辦的「臺北古琴藝術節」和「唐宋元明百琴展」等。臺灣的古琴音樂會一般以多位琴家輪流上臺的演出模式居多，而個人獨奏會則以王海燕於1970年所舉行者開風氣之先。私人或半公開性的雅集仍經常舉行，常以琴社為活動主導者，例如*和眞琴社、*高雄市古琴學會、*瀛洲琴社、*中道琴社等。1987年解嚴之後，兩岸恢復交流，李祥霆於1988年6月以大陸海外傑出人士身分來臺訪問，為第一位來臺演出之中國大陸古琴家，此後兩岸古琴界之交流日益頻繁，多位大陸古琴家應邀來臺演奏與舉行講座，而和眞琴社也於1988年首次組團赴大陸進行交流訪問，此後臺灣琴家赴大陸參加古琴會議或舉行演奏會日增，也有部分臺灣琴人轉而跟隨大陸琴家習琴。

臺灣琴家的流派與演奏風格，在近代交通發達、唱片工業及大眾傳播媒體興盛的情況下，已不易清楚辨識，然值得一提的是，由於吳宗漢的影響，梅庵琴曲在臺流傳極廣。在新創作琴曲方面，梁在平曾作《南柯》、《晨曦》、《壯士行》、《芝蘭三逸》等古琴獨奏曲和《秋水長天》古琴協奏曲（由*李楓、水文彬改編），此外其「以琴入箏」的創作理念，也深深影響其為數甚多的箏曲創作，以及箏曲和琴曲之間的互相改編。王海燕曾創作編寫《大風歌》等數首琴歌，以及《靈泉》、《夢蝶》等琴曲。作曲家賴德和（參見●）曾根據古曲譜寫《空山憶故人》古琴協奏曲。

在琴學研究方面，戰後初期臺灣的琴譜及琴學資料相當缺乏，由香港來臺就學之琴人唐健垣多方蒐集資料，編成《琴府》一書，分別於1971及1973年出版上、下冊，為當時古琴界之大事。此外容天圻亦撰寫多篇琴文發表於報章雜誌。梁在平之次子梁銘越（參見●）於1973年取得美國加州大學洛杉磯分校民族音樂學博士，為臺灣第一位以古琴研究獲博士學位的古琴家兼學者。臺灣本地任教於大專院校的琴家如張清治、王海燕、葛瀚聰等人亦從事學術方面的著述，碩士學位論文則由1980年代起逐漸產生，所涵蓋之研究主題包括琴樂美學、琴曲分析研究、琴歌創作及演唱、指法研究、琴詩研究等。

在製琴工藝的發展方面，由於戰後初期古琴取得之不易，多位琴家都曾研製古琴，如朱雲、胡瑩堂、容天圻、朱家龍、趙璞、孫毓芹等，其中孫毓芹對臺灣製琴工藝的影響最為深遠。孫毓芹曾收了幾位製琴弟子，其中林立正所製古琴量多質精，並曾修復多床老琴。林立正於1996年成立「造琴技藝研究班」（1998年更名為「梓作坊」）傳授製琴技藝〔參見斲琴工藝〕。（楊湘玲撰）參考資料：253、315、453、581、582

鼓山音

參見佛教音樂。（編輯室）

鼓詩

讀音為ko·²-si¹。北管文化圈通用語彙，是將各個不同鑼鼓合奏所成的音響，轉換成一小段可供背誦的詞句，就像一首首短小的詩歌一般，即其他劇種所稱的「鑼鼓經」。由於北管生態的多樣化，故鑼鼓的演奏、名稱與文字書寫等顯出個別差異。鼓詩中的每個用字都有其特定意義，如「八」字代表*小鼓有兩隻*鼓箸同時擊打鼓面，「匡」表示大鑼擊奏處，「七」表示大鈔的聲響。故通常只要根據鼓詩唸出來的聲音，即可得知整個鑼鼓演奏出來的粗略模樣，對於有一定北管經驗的學習者而言，亦能從鼓詩中得知各個皮銅類樂器應如何操作〔參見鼓介〕。（潘汝端撰）

古書戲

*布袋戲 *古冊戲別稱之一。（黃玲玉、孫慧芳合撰）

鼓亭

*文武郎君陣道具之一，而其中之 *大鼓亦為樂器之一。鼓亭是一長方體亭子，共分三層。最上層中空可拆卸；中層供奉文、武郎君畫像，並擺一香爐，兩側裝飾有代表「福到」之蝙蝠圖飾；最下層四面畫有花、鳥等圖畫。上、中層四周各裝飾有彩色綴飾，中層與

臺南佳里北極玄天宮文武郎君陣

下層間後方兩旁木棍上綁有一個大鼓。鼓亭兩側各裝有一個可移動的大輪子，以利推動。（黃玲玉撰）參考資料：400, 451

鼓箸

讀音為 ko·²-ti⁷。北管人稱鼓棒為鼓箸。（李婧慧撰）

H

哈哈笑班主王炎

鉿

讀音爲 jia。佛教法器名。「鉿」於古時候及諸佛典之記載稱爲「鐃鈸」，臺灣寺院僧人又經常稱之爲「鉿子」。

大小鉿子之擊奏方式相同，敲擊時，左手托住下鉿子，右手執上鉿子，以相差數分的距離，上鉿邊擊下鉿邊，其聲響亮清脆。不敲擊時，兩手執持平胸，以兩大指與食指壓在鉿子之上，其餘六指則托之，置於胸前，故又名「平胸鉿子」。其敲擊的節奏經常是與 *鐺子相配合，以 *正板居多，兩種法器經常合稱爲「鐺鉿」。

至於有關鐃鈸使用的場合與時機，由《敕修百丈清規》〈法器章〉與〈住持章〉、《大宋僧史略》卷三〈結社法集〉、《法苑珠林》卷三十六，以及《法華經》等諸佛典歸納得知：鐃鈸於接迎送亡、行者剃度初爲僧人、迎接新任住持、施主請陞座齋僧、眾人集合行事等之時鳴之。(黃玉潔撰) 參考資料：58, 175, 386

一對「鉿」，法會時，其法器排列位置位於西單木魚之後。

哈哈笑

布袋戲班名。原爲 *童全之傳人呂阿灶的布袋戲班，日治時期解散，二次大戰後由 *王炎將其恢復。(黃玲玉、孫慧芳合撰) 參考資料：131, 187, 231, 293

海潮音

參見佛教音樂。(編輯室)

海寮普陀寺南管團清和社

普陀寺主祀南海佛祖，據廟碑記載，1658 年（清順治 15 年）當地先民方勝萍等 17 人，分別爲福建泉州府同安縣馬巷廳與福州府溪相縣灣仔口人氏，隨身奉請楊府太師護隨渡海來臺，擇良地而居，開墾良田，初時名爲小寮仔。1877 年（清光緒 3 年）小寮仔改爲臺南府諸羅縣鹽水港廳西港堡海寮庄，同年 3 月鳩工建寺，9 月竣工名爲「普陀寺」，主祀楊府太師。清朝時期，臺南安定海寮地區因械鬥頻傳，爲消弭眾人惡鬥習性，庄內大老集議在海寮普陀寺成立南樂社，以匡正社會風氣，薰陶庄人文化氣息，獲得大家認同，於是該寺於 1856 年（清咸豐 6 年）成立「南樂清和社」。創團初期由「方王」招募團員，聘請老師教導團員。據記載指導老師依序有：第二代方寶篆、方銀生；第三代方金致、方清景、方榮欽；第四代吳庚生、方銀堆、方連福、方連水等。1972 年，社區與廟會共同參與「南樂清和社」運作，邀請鹽水的尙福來和翁秀塘來教導。

「海寮普陀寺南管團清和社」團員主要是由海寮當地居民所組成，團員們彼此互相切磋學習樂曲，並且有一些團員是家族代代相傳，例如：方秀連（母）、李珮榕（女）和王星皓

漢族傳統篇

hailu

● 海陸腔
● 〈海棠花〉
● 海天琴社
● 漢譜
● 漢唐樂府

（孫子）、王星漢（孫子）等，家族三代都是該團團員，保留母傳女、母傳子之傳承習俗。榮譽團長吳庚生十來歲時加入清和社，向方清景老師學習。傳習老師是依個人意願選擇入門樂器，吳庚生首先學習 *洞簫，依次是 *琵琶、二絃、三絃，現今已是社團內擅長四種樂器的資深樂師。

清和社的演出活動主要是以參加「西港刈香」活動爲主，爲西港慶安宮三年一科香醮「西港仔香」祀王的專屬 *陣頭。如果當年要參加「西港刈香」活動，會先在普陀寺舉行「*入館」，而後到西港慶安宮「*開館」、「謝館」等儀式。

在非「西港刈香」時期，清和社的活動會以普陀寺神明日爲依循，如天公誕辰（農曆 1 月 9 日）、祖師爺孟府郎君誕辰（農曆 2 月 12 日）、楊府誕辰（農曆 8 月 7 日）、南海佛祖誕辰（農曆 9 月 19 日）、溫府太歲誕辰（農曆 10 月 1 日）等演出「南管」樂曲。以及曾經在總爺藝文中心、吳園公會堂、臺南文化中心、蕭瓏文化園區等地公開表演。代表曲目有：「*指」：《紗窗外》。「*譜」：《綿搭絮》。「曲」：《出畫堂》、《看牡丹》、《遙望情君》、《春天》、《一間草厝》、《一路來》、《夫爲功名》、《含珠不吐》、《早知》等。

安定區海寮普陀寺南管團清和社於 2009 年已公告登錄爲臺南縣縣定傳統藝術團體，登錄理由如下：

1. 創設於清代，代代相傳，迄今依然傳唱。係「西港仔香」祀王的專屬樂團，具歷史地位，爲原臺南縣目前唯一在 *刈香陣頭中出現者。

2. 爲西港慶安宮三年一科「香醮」〔參見臺灣五大香〕的專屬樂團，地域色彩濃厚，可登錄爲地方性保存團體。（施德玉撰）參考資料：185, 312, 483

海陸腔

所謂的海陸，指的是廣東沿海的「海豐」、「陸豐」之客語，在大陸地區，海豐與陸豐主要說潮州話，然而也有部分的居民說客語以及廣東話。在臺灣，使用海陸腔的客家族群，僅次於 *四縣腔。四縣腔與海陸腔最大的區別爲，四縣腔只有六個聲調：陰平、陽平、上聲、去聲、陰入、陽入；而海陸腔有七個聲調，即是海陸腔將去聲也分爲陰、陽。四縣腔與海陸腔的調値大致上相反，也就是說四縣腔的高音，海陸腔會唸爲低音，反之亦然。而四縣腔使用之詞語有些也與海陸腔不同。由於海陸腔有舌尖面聲母，因此唸起來會有捲舌音。臺灣的海陸腔，主要分布於桃園、新竹境內。（吳榮順撰）

〈海棠花〉

參見〈打海棠〉。（編輯室）

海天琴社

二次大戰後臺灣第一個成立的古琴琴社組織，1951 年 3 月由 *胡瑩堂、*章志蓀、梁在平（參見●）、*朱雲（龍盦）、孫培章、王令聞、李傳愛、孫芸祉、汪振華、侯濟舟、黃體培等十餘位琴人在臺北創立，公推胡瑩堂爲第一任社長。1960 年 10 月 8 日，由梁在平穿針引線，海天琴社於臺北美國新聞處舉行琴會，並由❶中廣進行實況錄音，爲臺灣 *古琴音樂活動史上的重要事件之一。（楊湘玲撰）參考資料：149, 327, 484, 504

漢譜

*車鼓音樂中，有關用「工尺」音字記載或演唱的部分，民間藝人稱爲 *上尺工譜、*老婆子譜或漢譜〔參見起譜、落譜〕。（黃玲玉撰）參考資料：212, 399

漢唐樂府

南管團體，成立於 1983 年，由出身於臺南南聲國樂社的陳美娥創辦於臺北，在發展過程中，逐漸由傳統走向職業性表演。1990 年獲❶新聞局金鼎獎（參見●），1991 年獲教育部傳統音樂類團體 *薪傳獎。自 1996 年設「梨園舞坊」，以南管結合梨園科步，發展出「梨園樂舞」，《豔歌行》即爲其代表作之一；強烈的表演風格有別於南管音樂的傳統。該團曾先

後聘請大陸多位樂人與梨園戲藝人來臺傳授音樂與身段科步，如：曾家陽、蕭培玲、吳明森、曾靜萍、蔡亞治等。該團曾多次應邀參加歐、亞地區國際性藝術節並獲賞識。自王心心離開漢唐樂府，自立心心樂坊後，漢唐樂府的表演重心就轉往大陸，在臺灣幾乎已無演出。
（林珀姬、溫秋菊撰）參考資料：117

漢唐樂府演出《洛神賦》

漢陽北管劇團

1986年首任班主 *莊進才自建龍歌劇團退股，購買日豐歌劇團的戲籠，加上由「建龍」跳槽的演員，以「蘭陽歌劇團」為名掛牌演出，但在辦理登記時，縣府表明將以此名作為日後縣立劇團所用，因此在1988年改團名為「漢陽」。2002年莊進才鑑於北管日漸式微，外來戲班日夜皆演 *歌仔戲，為延續1960年代以降，宜蘭地區「日演北管，夜演 *歌仔」的傳統，將漢陽歌劇團更名為漢陽北管劇團，多年連續入選為宜蘭縣傑出演藝團隊。

1988年以《忠孝節義傳》獲得宜蘭縣地方戲曲比賽冠軍，繼而在全臺地方戲劇比賽總決賽獲團體優等，最佳旦角、生角及導演獎。並受宜蘭縣立文化中心輔導，傳習本地歌仔《山伯英台》，於國家戲劇院（參見●）演出。1991年參與「劇場及民間藝術資源結合計畫」，演出創新新劇《噶瑪蘭歌劇》、《走路戲館》。1992年 *蘭陽戲劇團成立後，「漢陽」的莊進才、李阿質等即是其中重要的師資。1993年林松輝與李阿質以北管戲《藥茶記》中的精湛演

技，在地方戲劇比賽中獲得最佳丑角與最佳旦角的殊榮。根據該團戲簿，演出過的 *夜戲有162齣，*日戲有142齣。「漢陽」經常應行政院文化建設委員會（參見●）、宜蘭縣政府等官方單位邀請演出：如1998、1999年宜蘭縣立文化中心主辦的臺灣戲劇節，2000年⊕文建會的「歌仔鬧戲臺，好康連連來」，2001年傳統藝術中心（參見●）籌備處主辦的「鑼鼓喧天北管展演」、「消失的北管」，臺灣藝術教育館（參見●）「劇樂十月」、「歲末劇展」，彰化國際傳統藝術節，2002年的臺北市傳統藝術季（參見●）等，演出北管戲〈征沙河〉、〈出京都〉、〈天水關〉、〈蟠桃會〉，歌仔戲《包公會國母》等。2005年在⊕傳藝中心主辦的「北管儀式樂暨戲曲──搬戲鬧曲憨子弟」活動中，搬演北管 *古路戲〈秦瓊倒銅旗〉。民間的邀請除了廟會慶典外，2002年起幾乎每年在臺北保安宮的保生文化祭中演出北管戲。自2009年被⊕文建會指定為重要傳統藝術（北管戲曲）保存團體（2018年重新登錄為重要傳統表演藝術保存團體）後，「漢陽」得以招收前後場藝生，延續北管戲曲的命脈。2017年莊進才將「漢陽」交棒給學生陳玉環經營後，引入李文勳為導演，前場傳承的藝師李阿質與李美娘在2022年由宜蘭縣認定為北管戲曲的保存者〔參見無形文化資產保存─音樂部分〕。（簡秀珍撰）參考資料：294

漢族傳統音樂

臺灣的「漢族」意涵大略有二：其一泛指相對於「原住民」的族群，其二指稱明清以來至二次大戰後，在不同歷史時期中，陸續自中國大陸移入臺灣的住民。一般而論，「傳統」一詞指相對於「當代」而言，就本質而論，則有強調「固有特色」。然而，臺灣「漢族傳統」因為在時間、地域、人口分布等範疇及本質上存在特殊性，「漢族」「固有的傳統」很難僅用一種「分類法」去規範說明；「漢族傳統音樂」亦然。因此，「漢族傳統音樂」在本辭典中，是以不同歷史時期廣義漢族定義下，研究、描述各時期傳統音樂品種的形式與內容。音樂歷史分期的論點向來尚未一致，然而，政治的歷

史分期並不一定與音樂形式與風格歷史的分期一致則是一般的共識。

臺灣在四百年的歷史中，早期因爲鮮有文字紀錄，音樂的信史大約起自17世紀。陳第於17世紀初，曾親自於1602年2月28日（明萬曆30年2月7日）自中國大陸赴臺考察，著有《東番記》，其他則付之闕如。荷西時期（1624-1662），則在1624年（明朝天啓4年）荷蘭人佔據臺灣之後，開始進入相對有較多文字記載，但擅長處理檔案的荷蘭人，將有關臺灣歷史的檔案，大多存在海牙國家圖書館。近年來雖有考古學、人類學、民族學、語言學等領域學者的豐富研究成果，但是對於明清以前移入的漢族祖先，文字紀錄、樂譜部分仍沒有太大突破。因此，漢族傳統較難以樂種、形式、風格等的縱軸發展論述，目前，僅能以重大政權轉移的分期爲軸，並以各時期傳統音樂的品種、音樂在社會文化生活中的角色與功能，以及音樂形態或風格的演變爲中心。事實上，由於傳統音樂與人民、社會生活的密切關聯，漢族的音樂傳統，的確與政治歷史分期有莫大關聯，並能涵蓋不同時期「漢族」的定義。

在此前提下，漢族傳統音樂，目前多以較明顯的歷史時期論述各時期音樂品種或音樂生活等的發展與變遷；這幾個時期分別爲1、荷西時期（1624-1662）2、明鄭與清領時期（1662-1895）3、日治時期（1895-1945）4、二次大戰後（1945-1987）5、解嚴後（1987-）等五個階段。而漢族人民則包括明清以來陸續移入的福建、廣東人，以及二次大戰後大量來臺的，包含中國各省的漢人。

在上述五個歷史分期中，臺灣漢族傳統音樂的範疇根據不同學者的見解，主要是指1、「光復前移入臺灣或在臺灣產生的音樂」（即1945年前移入）；2、相對於「宮廷音樂」的「漢族民間音樂」，可以歸納爲七大淵流，即二次大戰前後的福佬系*民歌、客家系民歌、*說唱音樂（包括*歌仔類、南管類、*民謠類、乞食調類、勸世文）、傳統戲劇音樂（北管戲、*南管戲、偶戲）、地方戲劇音樂（*歌仔戲、*車鼓、牛犁、

*採茶）、民間音樂（器樂獨奏與合奏）、祭祀音樂（包括祭孔、*佛教音樂、*道教音樂、釋教音樂、其他民間信仰音樂）；3、各政治分期中的重要漢族的主要樂種與音樂生活：包括明鄭及清領時期（1662-1895）的南管與*潮調、北管及其他戲曲與*陣頭（*正音、偶戲等）；日治時期（1895-1945）的南北管、歌仔戲與採茶戲；二次大戰後（1945-1987）的南北管、歌仔戲、*客家音樂及「國樂」【參見●國樂、現代國樂】與京劇；解嚴後（1987-）因爲社會生活與結構的改變，某些漢族傳統音樂本質產生一些變遷，出現觀光化、職業化、展演形式化。

1980年代初期在臺灣，除了重視主要爲福建及廣東的「漢族」音樂之外，仍然不忘針對中國其他各省傳統音樂的認知。在邱坤良【參見●行政院文化建設委員會】主編的《中國傳統戲曲音樂》（1981），對於「中國傳統音樂」（主要爲）漢族的分類，除了分爲*雅樂、器樂獨奏曲、民間器樂、宗教音樂、說唱音樂、地方戲曲（中國近代戲曲聲腔）之外，京劇以其藝術水準之高及其在大陸各省之普遍性，另立一大類介紹之。其中，第三類「民間器樂」包含*南管音樂（指、譜）、福州音樂、潮州音樂、*廣東音樂、江南音樂、平劇場面音樂、近代國樂曲。第四類的宗教音樂包含：道教音樂、佛教音樂。第五類的說唱音樂包含：彈詞、鼓詞（分梨花大鼓、西河大鼓、京韻大鼓、滑稽大鼓、梅花大鼓、樂亭大鼓、奉天大鼓、快書八類）、雜曲（分單絃、岔曲、靠山調、蓮花落、河南墜子、道情、相聲、三絃拉戲八類）。第六類的地方戲曲（中國近代戲曲聲腔）包含：陝西梆子、山西梆子、河南梆子、河南曲子、河北梆子、山東梆子、山東周姑子、山東呂戲、山東柳子戲、評劇、川劇、滇戲、廣西戲、潮州戲、粵劇、西秦戲、瓊劇、莆仙戲、*梨園戲、高甲戲、閩劇、北管戲、*車鼓戲、採茶戲、歌仔戲、婺劇、紹劇、紹興戲、甬劇、揚州戲、江淮戲、錫劇、蘇灘、申曲、漢劇、湖北黃梅戲、楚劇、湘劇、湖南花鼓戲、徽戲、贛劇、偶人戲42種近代戲曲聲腔。第七類爲平劇。

事實上，隨著人口、政治結構的改變，許多

傳統音樂快速衰微或變化；例如京劇由軍中劇團存在的形式走入教育體系、曾經蓬勃一時的各種大陸方言說唱藝術，因為新一代人口結構的變遷也漸衰微。又如，除少數獨奏樂器外，「國樂團」多元演奏的發展，更使臺灣漢族傳統音樂持續處在變遷之中。

此外，從漢族在臺灣各不同歷史時期、各不同樂種的發展與變遷之中，我們仍可以觀察出漢族傳統音樂的異同，部分可以歸納為同一系統，例如廣義的南管音樂系統除南管指套與「譜」、「曲」音樂以外，包括使用南管音樂的*交加戲、*太平歌、歌館、車鼓等；*北管音樂系統除北管的*戲曲（*扮仙戲、*亂彈戲）、*牌子、*絃譜、*細曲、*鼓介之外，包括使用北管音樂的各類戲曲及音樂（如*布袋戲、歌仔戲、*客家八音、道教音樂後場等）。而同屬漢族民歌者，在臺灣發展的民歌因為與先民開拓墾殖的生活有較大的關聯，特別在早期傳入或傳唱、創作的民歌、說唱，最能表現先民生活，並作為臺灣音樂史料的範疇。

綜上所述，本辭典中，臺灣漢族傳統音樂在音樂歷史的分期、漢族的定義、樂種的擇定等，理論上朝寬廣的定義著手，包含從1、荷西時期（1624-1662）2、明鄭與清領時期（1662-1895）3、日治時期（1895-1945）4、二次大戰後（1945-1987）5、解嚴後（1987-）等五個階段，陸續自中國移入的漢人，以及二次大戰後大量來臺的，包含中國各省的漢族人民。音樂廣含各時期的民歌、戲曲、說唱、宗教音樂（佛教、道教、伊斯蘭教）、祭祀音樂、獨奏及合奏器樂等。（溫秋菊撰）參考資料：70, 75, 84, 135

合管

參見滿缽管。（編輯室）

合和藝苑

參見沙鹿合和藝苑。（編輯室）

和經

用*嗩吶及各類樂器為僧侶誦經伴奏，俗稱和經。和經與和壇主要樂器為嗩吶、胡琴、*揚琴、*三絃等傳統樂器；近代則多已改用電子琴、電吉他、薩克斯風等西洋樂器。（鄭榮興撰）

參考資料：243

河洛歌子戲團

1985年以「河洛歌仔戲團」之名登記成立的「河洛歌子戲團」，前身為製作及承攬數個廣播電臺*歌仔戲節目廣告的「聯通公司」；1995年更名為「河洛歌子戲團」，由劉鐘元擔任團長兼製作人。成立之初專事⊕中視的歌仔戲節目製作，並以「河洛文化事業股份有限公司」承攬廣告業務。1990年與陳德利發起「精緻歌仔戲」口號，1991年製作河洛第一齣舞臺精緻歌仔戲《曲判記》，於國家戲劇院（參見●）首演，自此引發注重劇本文學、唱唸、作表、音樂設計的臺灣現代劇場精緻歌仔戲風潮。隨後於1992年起，於⊕中視製作「精緻歌仔戲系列」，結合舞臺演出的作表要求和電視演出的運鏡手法，以現場樂隊進行同步演唱錄音，提升了電視歌仔戲表演藝術水平，並創新電視歌仔戲演出形態。

河洛歌子戲團以製作企劃為導向，導演與演員更迭交替，歷有陳聰明、石文戶、張健等擔任導演，*王金櫻、黃香蓮、唐美雲〔參見唐美雲歌仔戲團〕、小咪〔參見陳鳳桂（小咪）〕、郭春美、許亞芬、陳昇琳、呂福祿、廖麗君、康明惠、易淑寬、林紀子、石惠君、呂雪鳳、林久登等擔任主力演員。製作劇目以歷史演義與官場題材居多，計有20餘部電視及舞臺歌仔戲製作，舞臺作品中之《天鵝宴》

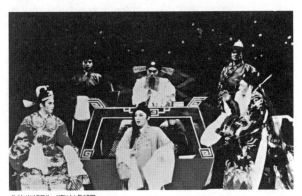

《曲判記》演出劇照

H
heguan
漢族傳統篇

合管 ●
合和藝苑 ●
和經 ●
河洛歌子戲團 ●

（1993）、《皇帝、秀才、乞食》（1995）、《浮沉紗帽》（1997）、《欽差大臣》（1999）、《彼岸花》（2001）獲得✛新聞局電視節目傳統戲劇類金鐘獎（參見❷）殊榮，1998 年 5 月獲✛新聞局第 2 屆「金鹿獎」，並歷次獲得行政院文化建設委員會（參見❸）「演藝團隊發展扶植計畫」補助。2000 年 3 月製作《臺灣我的母親》於國家戲劇院演出之後，陸續推出以臺灣本土意識爲題材的作品，包括《彼岸花》（2001.3）、《東寧王國》（2004.12）、《竹塹林占梅》（2005.11）、《風起雲湧鄭成功》（2008.6）、《大稻埕傳奇》（2014.11）等。

創辦人劉鐘元 2019 年 10 月辭世，邱錦華女士接任團長，推出以林爽文事件爲題材之《順天 1786》11 月於大稻埕戲苑首演。（柯銘峰撰）

和鳴南樂社

參見臺北和鳴南樂社。（編輯室）

恆春民謠

位在臺灣最南端的恆春半島地區，係臺灣福佬系民歌主要發展地區之一。恆春人所指稱的民謠主要包括＊【思想起】、＊【四季春】（滿州地區稱爲【楓港小調】）、＊【五孔小調】、＊【平埔】和＊【牛母伴】等五種曲調，統稱爲【恆春調】。

恆春半島地區包括恆春鎮、滿州鄉、車城鄉、枋山鄉、獅子鄉和牡丹鄉等鄉鎮，昔時由於交通不便及腹地狹小之故，是爲臺灣開發較落後遲緩的地區，因此當地的歌謠少與臺灣其他地區歌謠交流，而得以完整地發展。因爲當地居民來源多元，包括排灣族、阿美族、斯卡羅族、馬卡道族等原住民族以及閩、客族等漢族移民，比鄰而居的多元族群在音樂文化上自然相互交流，因此產生多采多姿、自成一格的恆春民謠。

在恆春民謠仍鮮爲外界所知的日治時期，歌仔戲唱片《正有福賣身葬母》（利家唱片，T270-272、T282-283）即曾以恆春民謠【思想起】作爲唱腔，表現思鄉的情緒。1950 年代起，透過臺語流行歌【參見❹臺語流行歌曲】

唱片的廣爲發行，【思想起】始逐漸爲臺灣社會所知。然此種以流行歌曲（參見❹）演唱方式呈現的【思想起】，係已過度修飾而失去民歌本質的文明【思想起】。

1967 年間由音樂家許常惠（參見❸）所率領的民歌採集隊在恆春半島大規模地採集民謠之後，純正的恆春民謠被大量發掘而廣受矚目。當時，許常惠爲蒐集並保存臺灣各族群傳統民歌，乃與史惟亮（參見❸）共同組成民歌採集隊，分別在臺灣全島東、西部進行地毯式的采風行動【參見●民歌採集運動】。當許常惠在恆春半島發現遊唱詩人＊陳達及眞實而感人的當地民謠後，曾認爲在恆春的民歌採集行動收穫頗豐，除引發其對臺灣＊福佬民歌的整個思考之改變，還奠定恆春民謠在臺灣福佬系民歌的代表性地位。

恆春民謠最初的演唱形式，主要係以＊客家山歌的「對唱」方式展現。爲了謀求生計，恆春地區男男女女必須下田做工、上山砍柴燒炭，他們藉由對唱民謠唱出工作的辛酸與勞苦，也藉此紓解情緒，【思想起】、【四季春】、【五孔小調】和【平埔調】等歌謠皆屬於此類的工作歌謠，所唱的歌詞常是臨時編出。同時，恆春地區在婚嫁習俗上亦有「對唱」歌謠的習慣，每個待嫁娘都必須在出嫁的前一天與親友即興對唱【牛母伴】，直至上花轎出嫁的片刻。

在多元族群混居的獨特環境中產生的恆春民謠，與當地原住民的歌謠【參見●原住民音樂】、客家山歌調和福佬民歌皆有極爲深厚的淵源，因此恆春民謠的各種曲調均有其特色與內涵。其特點大致歸納如下：

依其各種曲調之調式構成來看，可分爲敘事性質的徵調式與抒情性質的羽調式等兩種歌曲風格，【思想起】和【四季春】爲徵調式歌曲，【五孔小調】、【平埔調】和【牛母伴】則爲羽調式歌曲。

恆春民謠每首曲調的各個樂句皆有其特定的落音，如【思想起】的四個樂句落音分別爲 la、sol、re、sol，【四季春】爲 re'、sol、do'、sol，【五孔小調】爲 la、mi、la、mi，【平埔

調】爲 mi、、la、、mi、、la，【牛母伴】的每句
落音皆爲 la。

原爲山歌式的男女對唱之恆春民謠，近期以
來因社會轉型，工作性質亦有所改變，多以獨
唱的形式表演，如陳達的演唱；恆春民謠歌手
在演唱時，常因觸景生情而隨興編詞演唱，雖
然所唱之歌詞富即興性，但唱詞構成基礎皆爲
七言四句。因即興之故，恆春民謠的節奏自
由、旋律綿長，如陳達的演唱多爲自由節拍的
演唱。（徐麗紗撰）參考資料：478

恆春調

讀音爲 heng[5]-tshun[1] tiau[7]〔參見恆春民謠〕。（編
輯室）

和壇

用 *嗩吶及各類樂器爲客家釋教齋法科儀伴
奏，稱作和壇〔參見和經〕。（鄭榮興撰）參考資
料：243

和絃

讀音爲 ho[5]-hian[5]。北管擦奏式樂器中，一種形
制與 *提絃相同，惟音箱較大的樂器，亦有北
管樂團〔參見北管樂隊〕以現代國樂（參見
●）中之南胡代替。和絃一詞爲 *北管音樂中
對於和音式絃樂器之通稱，從功能性而言，亦
稱二手絃。一般言之，若提絃以定音合ㄧㄨ
（sol-re）演奏時，和絃則以上ㄧ六（do-sol）定
音；若提絃以定音上ㄧ六演奏時，和絃則以
凡ㄧ仩（fa-do）定音。但亦有和絃的定音，爲
提絃定音的低八度。以演奏技巧言之，和絃的
技巧多以和音的功能性爲導向，較著重於運功
的平穩與音樂的流暢性，爲 *北管樂器中少數
具有和音功能的重要樂器之一。（蘇鈺淨撰）參考
資料：75, 83

合興皮影戲團

臺灣南部五個傳統 *皮影戲團之一，原名「安
樂皮影戲團」，由張長（1854-1902）創立於高
雄大社，光復後改名爲「合興皮影戲團」，歷
經張開（1880-1962）、張古樹（1898-1962）、

張天寶（1936-1991）、張春天（1939- ）等人的
經營。

合興皮影戲團與 *東華皮影戲團有親屬關
係，論輩分張天寶是 *張德成的叔字輩。張天
寶自十三歲始隨父親張古樹學習皮影戲，大量
蒐集皮影戲劇本，充實皮影戲的表演藝術，在
整理、保存劇本方面功不可沒。

張天寶去世後，由其子張福丁擔任團長，其
叔張春天主要負責前場演出，經常演出的劇目
爲《南遊記》、《封神榜》等。張春天認爲皮
影戲的演出應該要符合時代潮流，因此將傳統
影偶加大，並爲配合大影偶演出，戲臺也由原
來的二丈四加大爲二丈六。張春天操作影偶技
巧純熟，武打動作生動逼眞，因此鮮豔的影
偶、華麗的戲臺、勁道十足的武戲，便成爲合
興皮影戲團的招牌。（黃玲玉、孫慧芳合撰）參考
資料：130, 214, 300

和眞琴社

爲琴人 *孫毓芹與學生所成立的 *古琴音樂組
織，成立於 1985 年 7 月 14 日，並於 1988 年 6
月登記爲臺北市教育局之下的演藝團體。琴社
的活動包括每三個月舉行一次雅集、舉辦音樂
會，並曾於 1988 年出版兩期《和眞琴刊》。和
眞琴社常在臺北市立國樂團（參見●）主辦的
臺北市傳統藝術季（參見●）中籌畫古琴音樂
會的演出，爲臺北地區古琴活動的重要推手之
一。在兩岸開放後，和眞琴社也數次代表臺灣
琴界赴中國大陸進行交流訪問，並曾邀請多位
大陸琴家來臺演奏交流。琴社也提供代訂書籍
琴譜、師資延介等服務。歷任社長包括陳國
燈、陳雯、林立正等。（楊湘玲撰）參考資料：196,
316

洪明雪

（1963 彰化二林）
自小在父親經營的戲班「登樂社」長大，師事
蔣武童、張慶樓、潘文漢等人，十七歲成爲臺
柱小生，劇團同時改名「正聲大振豐」。二十
歲起，同妹妹洪明秀聯手演出 *歌仔戲電影
《甘國寶過臺灣》、《孟姜女》、《新詹典嫂》、

hengchundiao 漢族傳統篇

恆春調 ●
和壇 ●
和絃 ●
合興皮影戲團 ●
和眞琴社 ●
洪明雪 ●

《乞食招女婿》、《唐伯虎點秋香》等。

1961年至菲律賓公演一年，回國後從事廣播歌仔戲工作。⊕華視開播（1971），與*廖瓊枝合作演出《詹典嫂》、《岳飛》等劇，後專職於外臺劇團演出，以大膽創新的表演風格著稱，是跨越賣藥團、內臺、電影、電視、廣播、外臺的歌仔戲藝壇長青樹。洪明雪唱腔寬厚飽實，「明華園」、「一心」的大型歌仔戲，均有擔綱演出，並指導團員唱腔演藝。

2018年被登錄為新北市文化局傳統表演藝術「歌仔戲」保存者。2000年起，經常受邀與洪明秀搭檔以「答嘴鼓」說唱方式演出，展現絕佳默契與豐富的腹內即興*唱念實力。（柯銘峰撰）參考資料：233

侯佑宗

（1909.5.24 中國河北三河－1992.3.15 臺北）教育部1989年首批選出的七位「國家重要民族藝術藝師」【參見重要民族藝術藝師】之一，代表傳統音樂「鑼鼓樂」一項。

原名寶貴，曾改名景山，後改名佑宗，又名儁鑫。出生於戲劇世家，父為秦腔當紅青衣，長兄拜李德起學習*文武場，皆曾傳授許多學生。為繼承父兄技藝，首先由大哥啓蒙，在家習藝，因而後來輟學，專學梆子鑼鼓、曲牌與崑曲。當時依據傳統，先習小鑼，再習鐃鈸、大鑼，最後習單皮鼓。

二十多歲時，侯佑宗亦拜師李德起，陸續又拜周月仙（當時天津最著名「鼓佬」）、鮑桂芬為師，集各家各派之長。技藝日深之後，曾代替長兄收徒17名，皆以「奎」字輩命名。

侯佑宗十四歲首次登臺，在《三鞭兩鐵》一齣戲的演出中演奏小鑼，十五歲時打「開場鼓」，二十一歲起擔綱「全場鼓」，從此展開六十餘載鼓佬演奏生涯。

1933年起，侯佑宗開始在天津、上海、北平等地的戲院搭班演出。期間，並以「投師訪友」的方式相互切磋技藝，並不斷研究創新，因而在當時能領導40多位團員穿梭大劇場之間，成績斐然。二十六歲時已成為天津影響力最大的「場面頭兒」（「場面」經紀人），並常

來回天津與北京間觀摩名演員梅蘭芳、馬連良等人演出。

1948年，侯佑宗隨顧正秋的*顧劇團在上海演出後來臺，1949年後定居臺灣，期間，除專任顧劇團鼓佬（五年），亦曾分別與*徐露、金素琴及各方名票合作演出，1960年代加入陸光國劇隊，除一般演出之外，經常在島內及金門、馬祖勞軍演出，並每年參加國防部主辦的「國軍文藝競賽」，不論勞軍、競賽，都經常獲得高度榮譽獎項；例如1963

打鼓佬打單皮鼓，二隻鼓箭子，還代表不同的指揮意義指揮文武場。

單皮鼓背面，可見約5公分的月形洞（鼓心），上緊蒙牛皮，這就是單皮鼓的擊打位置。

年起，參加金門及島內各種勞軍活動，多次獲陸軍總司令等頒獎，1965年獲第1屆國軍文藝競賽「最佳配樂獎」，之後又數度蟬聯獲此獎項，1985年獲行政院文化建設委員會（參見●）第1屆*薪傳獎，1989年教育部遴選為第1屆「國家重要民族藝術藝師」等。

1981年起開始與*郭小莊具有創新性質的「雅音小集」合作多年。1968-1985年間，受俞大綱【參見俞大綱京劇講座】重視民族藝術的影響，中國文化大學（參見●）邀請侯佑宗於國劇組教授平劇鑼鼓課程，為使學生突破傳統教學的藩籬，他在1969年獨創了新的鑼鼓代音字記譜。由於文化界慕名者眾，他除了應邀在「俞大綱講座」示範京劇鑼鼓以外，1980-1987年間，他更義務在羅斯福路保固大樓六樓學生秦德海家教導喜愛平劇鑼鼓的專業及業餘人士；長期學習的有賴萬居、王小明、錢南章（參見●）、溫秋菊等人。1985年起至去世前，

應馬水龍（參見●）之邀，在藝術學院【參見
●臺北藝術大學】開設鑼鼓樂課程，由溫秋菊
（參見●）擔任助教，音樂學系作曲組、擊樂
組必修，並開放選修，許多師生受益良多。
1987年起，他也在合併改制後的國光劇藝實驗
學校【參見●臺灣戲劇學院】教授平劇鑼鼓，
學生來自前陸海空三軍附屬劇團劇校【參見三
軍劇團】。

侯佑宗在臺灣的入室弟子有徐啓亮（擅長大
鑼）、沈伯山（擅長鐃鈸）、田麟華（鼓）、楊
子傑、秦德海、李文琪、張義仁等七人。此
外，徒孫輩的劉大鵬亦是直接受教於侯佑宗。
侯佑宗謙虛地認爲，京劇藝術是無止境的，學
藝者要能有「三勤」：一「嘴勤」：多問。二
「腿勤」：多登門求教。三「手勤」：時時勤加
練習。（溫秋菊撰）參考資料：221

喉韻

讀音爲 au^5-un^7。南管有些曲目屬於戲劇中生角
所唱的曲子，如〈懇明臺〉，係包公審郭華
時，郭華與包公對唱，要表現男性聲音力度
美，這時要運用到喉部與胸腔的共鳴，另外如
*五六四仪管的曲目，【寡北】、【望遠行】等
常有低韻在下、士、六（6.5.3.）的低音區，也
要運用到喉部與胸腔的共鳴，這種唱法稱爲喉
韻唱法。（林珀姬撰）參考資料：117

胡少安

（1925－2001 中國北平）
胡少安父親胡寶安爲京劇著名場面，家學淵
源，自幼聰穎過人，六歲學戲七歲登臺，與名
角時慧寶、吳彩霞、言菊朋、胡碧蘭等搭配娃
娃生。十歲進「富連成」科班排元字輩，跟隨
葉盛蘭學小生，後因喉傷退學在家調養自學，
並拜宋繼亭學老生，以譚派根柢奠下基石。十
三歲搭「文吉社」，接觸名角李盛藻學習馬連
良、高慶奎的流派藝術，期間又受到高慶奎影
響甚鉅。十四歲開始與毛世來、李世芳、宋德
珠等名角同臺合作演出，舞臺經驗積累迅速。
十五、十六歲在父親所組「聯友國劇團」挑班
掛頭牌，同時也在翁偶虹的「如意社」應工老
生。

1945年抗戰勝利回北平搭名伶班社與趙燕
霞、裘盛戎、李世芳合作。期間應金少山邀請
反串老旦搭演《遇后龍袍》。1948年隨顧正秋
旗下「*顧劇團」來到臺灣，成爲第一代來臺
的京劇藝術家，對於臺灣京劇音樂發展有極大
的影響力。在臺北永樂戲院公演期間，他與顧
正秋號稱「兩條好嗓子唱得過癮」，合作演出
長達五年。1954年加入軍中「海光國劇隊【參
見●軍劇團】」，經常演出傳統老生劇目，表演
技藝漸臻圓熟。1967年加入「大宛國劇隊」偕
李桐春將三國戲發揮得淋漓盡致。1976年轉入
電視製作，於❶中視開播京劇八點檔「國劇大
展」，以連續劇方式推播傳統老戲，堪稱劇壇
創舉。1984年擔任復興劇校【參見●臺灣戲
曲學院】國劇科主任，爲京劇教育做出貢獻。
1989年與梅葆玖同獲美國文化局頒給「亞洲傑
出藝人獎」。

胡少安的藝術，藝兼各派、文武全才，戲路
之廣與全面之才，實屬難得，全方位展現京劇
老生藝術，而在全面之才中又以「譚」「馬」
和「劉」「高」的派別特質表現最爲突出，其
中又以馬、高流派爲重。因爲他天賦異稟，有
著高寬脆亮的嗓音，又兼得流暢灑脫與抒放豪
爽之致，因而舞臺風采騰挪飛揚。代表劇目
《大八義圖》、《十老安劉》、《擊鼓罵曹》、《九
更天》、《狀元譜》、《清風亭》、《宮門帶》、
《胭脂寶褶》、《哭秦庭》、《逍遙津》等。他
與京劇生行演員周正榮、哈元章、李金棠並列
臺灣四大鬚生。（黃建華撰）參考資料：35

胡罔市

（約 1899 臺北艋舺－1970 年代）
南管樂人。早年到廈門學習南管，能彈能唱，
唱曲音色圓潤，參加過*臺南武廟振聲社等團
體。於*臺北鹿津齋、臺南武廟振聲社等地傳
授*南管音樂，並受邀至陳美娥【參見漢唐樂
府】家中個別教授。（蔡郁琳撰）參考資料：94,
118, 197

H

漢族傳統篇

Hu

● 胡瑩堂
● 花板
● 花鼓
● 畫眉上架
● 喚拜
● 環唱

胡瑩堂

（1897 中國湖北孝感—1973）

琴人，兼擅書畫，名光瑠，字瑩堂。1912 年畢業於北平南苑航空學校，後於空軍中服役長達三十多年，1948 年退役後，任高雄港務局主任秘書。早歲因與「復性書院」的馬一浮交往，常到杭州，而開啓了學琴的機緣，在二十幾歲時開始跟隨杭州西湖廣化寺的慧空和尚習琴。1934 年，胡瑩堂與京滬琴家劉仲纘、王一韓、王仲皋、彭祉卿、楊乾齋、徐元白、徐文鏡等人共組「青谿琴社」於南京，琴友包括徐芝孫、顧梅羹、張子謙等人。1936 年加入「今虞琴社」，1937 年結識嶺南畫家兼琴家招學庵。在與各地琴友互相切磋的過程中，集各琴派之所長於一身。來臺後與*章志蓀、梁在平（參見●）等共組*海天琴社，並擔任首任社長。1962 年胡瑩堂伉儷在高雄市合會二樓舉行書畫古琴展覽，爲臺灣首次舉行之古琴展覽。晚年因風濕手痛，懶於撫琴，自號「眠琴室主人」。藏有宋琴「金聲玉振」，傳爲清代桐城派古文家方苞遺物。在臺教授學生有*朱雲、*容天圻、李傳愛、梁銘越（參見●）、孫芸祉、王令聞、許聞韻、胡安文、*張清治等人。胡瑩堂除了精於琴學與琴壇掌故之外，亦精於書畫，其山水畫功力甚深。（楊湘玲撰）參考資料：147, 150, 314, 315, 585

花板

爲*佛教法器（特別是*鐘鼓）擊奏常用節奏模式名稱之一。「花」指的是「加花、變化」。「板」並非指「板式」或「拍法」，而是指「節奏模式」。花板主要由*正板變化而來。變化的方式有：花鼓不花鐘、花鐘不花鼓、鐘鼓俱花。節奏變化的主要原則：將較長音值的節奏細分爲較短音值（如一個四分音符變爲二個八分音符或四個十六分音符）；或在規律的節拍中加入切分音。花板因節奏較爲繁複、熱鬧，於平日一般課誦較少使用，較常使用在各式*經懺法會中。（高雅俐撰）參考資料：386

花鼓

*車鼓別稱之一，陳香編著《台灣竹枝詞》等文獻中，見有此名稱。（黃玲玉撰）

畫眉上架

讀音爲 $oe^7-bi^5\ tsiu^{n7}-ke^3$。南管大譜*《四時景》第四節簫法爲「畫眉上架」，*琵琶彈在高音下把位，而簫絃則以低八度演奏，此段簫的演奏法運用了超吹泛音，以「工」指法超吹爲「一」，稱爲「架一」，「六」指法超吹爲「仪」，稱爲「架仪」，放一三孔吹「甩」，稱爲「雙展甩」。（林珀姬撰）參考資料：79, 117

喚拜

參見叫拜。（編輯室）

環唱

南管術語。南管*五空四子曲目的演唱方法之一，又稱「四子環」、「四子串」，*指須按【北相思】、【沙淘金】、【疊韻悲】、【竹馬兒】四門頭順序演唱的方式。開頭所奏指須與演唱的第一個*門頭相同，如由【北相思】起，指奏《繡閣羅幃》；由【沙淘金】起，指奏《般奏龍顏》；由【疊韻悲】起，指奏《虧伊歷山》；由【竹馬兒】起，指奏《良緣未遂》或《恨文舉》；且第一個門頭的曲須有*慢頭。但南管樂人對演唱的門頭順序有不同的說法：其一認爲由哪一個開始都可以，各門頭一次唱一首，但須一直按照原來門頭的順序演唱，另有每個門頭連唱二首以上，最多可到八首的說法；其二認爲由哪一個開始都可以，一循環後不須按

照原來門頭順序演唱；其三認爲須按照固定順序，但順序有不同說法，如有按【北相思】、【沙淘金】、【疊韻悲】、【竹馬兒】順序，或按【北相思】、【疊韻悲】、【沙淘金】、【竹馬兒】順序，各門頭均唱一首，一循環後仍須按原門頭順序演唱；另亦有須固定按【疊韻悲】、【北相思】、【沙淘金】、【竹馬兒】順序，各門頭均唱一首，一循環後不須按原門頭順序演唱，且同一門頭可連唱二首的說法。五空四子曲目唱完續接「五空中四子」曲目。各門頭間是否須有*過枝曲，南管樂人的說法亦不同。（蔡郁琳撰）參考資料：414

黃阿彬

（1933 臺南）

重要*車鼓陣藝師與傳承者。黃阿彬是臺南西港「東港澤安宮車鼓牛犁陣團」的指導老師，西港的「東港澤安宮車鼓牛犁陣團」成立於民國 35 年（1946），時逢臺灣光復後第一次西港玉敕慶安宮大刈香，當時東港村爲了要派出代表澤安宮參加西港大刈香的*陣頭，由地方鄉紳出面邀請兩位外庄人士來教導當地子弟，負責指導牛犁車鼓的是砂凹仔的蔡師傅，蔡師傅本名不傳，但一般人稱他爲「習仔」（Sioh-á）；另一位是教七響仔的六塊寮人「石頭仔」師傅。雖然兩位師傅只來教一科就不再繼續教授，但卻因此造就了日後東港村的*牛犁歌教練──黃阿彬。

黃阿彬十三歲時開始學習車鼓陣，飾演旦腳。當時是以口傳心授學習車鼓，沒有用書冊或文字資料，唱曲歌詞是以死記的方式學習，七個字七個字反覆背誦，記熟了唱詞之後，再配上旋律（牽調），進行唱曲練習，因此唱熟之後不容易忘記。

民間車鼓牛犁陣團員在農務閒暇時進行練習，大多是神明生日或進香活動時表演，目的主要是爲神明服務，加以神明生日邀請團體來熱鬧需要花費，因此他們就自己表演。黃阿彬目前身體依舊健朗，口齒清晰身段柔軟，表演和傳習車鼓時飾演旦腳能自唱自跳，並且仍能連唱一個多小時，*曲辭背誦如流。由於黃阿

彬是臺灣目前少有的資深傳統車鼓牛犁藝師，其車鼓牛犁演出資歷豐富，能背誦許多經典的劇目與曲目，並且這些劇目與曲目完全沒有手抄本或曲譜，是非常值得記錄與保存的車鼓藝師。車鼓陣與車鼓歌舞小戲之代表作：【車鼓譜】【參見客家車鼓】、【共君走】、【看做番婆】、【看你生青靚】、【拜謝神明】。

經歷與保存紀錄：

1. 曾永義 2001 年主持傳統藝術中心（參見●）《臺南縣車鼓陣調查研究計畫》，黃阿彬爲訪視和錄影之重要藝師。

2. 臺北民族舞團的創辦人蔡麗華 2003 年發表著作《黃阿彬車鼓研究、臺灣傳統舞蹈研究──以臺南縣車鼓爲例》，邀請黃阿彬赴臺北表演和傳習。

3. *施德玉主持臺南市文化資產管理處 2017 年《臺南市歌舞類藝陣調查及影音數位典藏計畫》西港區「東港村澤安宮牛犁歌陣團」保存紀錄，黃阿彬扮飾旦腳，演出【車鼓譜】、【共君走】、【看做番婆】、【看你生青靚】、【拜謝神明】。

4. 施德玉主持文化部（參見●）傳統藝術中心 2020 年《臺南車鼓牛犁陣音樂調查研究計畫》西港區「東港澤安宮車鼓牛犁陣團」保存紀錄，黃阿彬扮飾旦腳，演出【看燈十五】、【早起日上】、【元宵十四五】、【一起姿娘】、【我也恨】、【桃花過渡】。

5. 黃阿彬參與西港區東港村澤安宮之廟會活動刈香三年一科之車鼓牛犁歌舞小戲演出。（施德玉撰）參考資料：470

黃根柏

（1910.1.1 鹿港─1990）

南管先生。1926 年向崇正聲的黃長新學唱曲四個月，1934 年隨潘榮枝學*洞簫，並向吳彥點學*二絃。1936 年即以吹奏洞簫聞名於鹿港，日後並以洞簫、二絃演奏聞名於臺灣及東南亞南管界。參加過鹿港崇正聲、*雅正齋、*臺北閩南樂府、*臺南南聲社等團體。晚年於雅正齋傳授*南管音樂。對南管的典故了解不少，活動範圍也很廣。1938 年隨崇正聲在臺中放送

局演奏，1941 年前即參與臺北清華閣活動，也曾在臺北放送局（參見●）「閩南之音」節目演奏南管。1962 年隨臺南南聲社至菲律賓演奏、1979 年至韓國、日本演奏，並參與＊高雄閩南同鄉會南管組的活動，以及⊕中廣高雄臺1959 至 1964 年間的錄音。（蔡郁琳撰）參考資料：66, 163, 455

黃海岱

（1901 雲林西螺－2007.2.11 雲林虎尾）

五洲園老班主黃海岱

臺灣＊布袋戲傑出藝人之一。師承其父黃馬，先入西螺「錦城齋」學北管，對北管戲的唱、唸等表演藝術有了豐厚的根基，再入漢學私塾讀書，奠定其傳統典籍的基礎，充分將經、史、詩、詞、典故等融入演出中，能演出的劇目極多，尤擅長公案戲。

黃海岱不僅演技精湛，且不排斥創新，百歲高齡仍不斷演戲、傳藝，從藝生涯跨越一世紀。其成就與影響，不僅在於他個人傑出的演出技藝，更在於他培育了無數的優秀人才，使得臺灣布袋戲不斷的演變與創新，其所創立的＊五洲園，為全臺最龐大的布袋戲門派，臺灣布袋戲界咸尊稱其為「南霸天」、「通天教主」。臺灣布袋戲幾十年來由傳統演變至今，五洲派扮演了重要的角色。其長子黃俊卿為 1950、1960 年代臺灣「內臺金剛布袋戲」之霸王；徒弟＊鄭一雄為臺灣「廣播布袋戲」之開路先鋒，亦是＊金剛布袋戲之佼佼者；次子＊黃俊雄因演＊《雲州大儒俠史艷文》而聲名大噪；其孫黃強華、黃文擇則首創霹靂電視布袋戲。

黃海岱的藝術成就，備受學術界及戲劇界的尊崇，如 1986 年榮獲教育部＊民族藝術薪傳獎，1998 年被教育部遴選為＊重要民族藝術藝師，2002 年獲選為第 6 屆國家文藝獎（參見●）得主，臺北藝術大學（參見●）並頒予戲劇學名譽博士，2007 年與世長辭。

1996 年傳統藝術中心（參見●）籌備處通過「布袋戲『黃海岱』技藝保存計畫」，針對黃海岱個人技藝，錄製了 15 齣經典劇目，並整理其劇本及曲譜；撰寫生命史；蒐集相關影音、論文及剪報資料等，為國寶級藝師留下了完整的紀錄；並出版黃海岱布袋戲精選系列 DVD：《大唐五虎將——郭子儀》、《武童【當】劍俠》、《五美六俠》、《孤星劍》、《荒山劍俠》、《倒銅旗》、《包公傳》、《大唐演義》、《施公傳》、《孝子救父》、《天官賜福》、《史艷文》、《西遊記》、《金台傳》與《濟公傳》，共 15 齣，讓喜愛傳統布袋戲的觀眾，能親身體會大師的文學根基和音樂修養。（黃玲玉、孫慧芳合撰）參考資料：73, 187, 199, 231, 421

黃火成

（1915－1980 臺南）

臺南佳里北極玄天宮＊文武郎君陣僅存手抄本之抄寫者。文武郎君陣僅存的手抄本，是黃火成約四、五十年前將當時老師父平常常用的曲子抄寫下來的，長約 19.5 公分，寬約 13.5 公分，含封面共 12 頁，12 首曲子，以毛筆字書寫於普通紙上，已有些破舊泛黃。封面並題有直式「文武郎君／羊管歌詞／黃火成」以及橫式黃火成之「英文名字」字眼。

文武郎君陣手抄本

該「手抄本」只記載歌詞，並無記載與曲調有關之文字或符號。依序爲【看見威風】、【看見雙人】、【一路行來】、【春有百花】、【一日庵庵】、【一路來】、【身坐定】、【念月英】、【勤燒香】、【告蒼天】、【園內花開】、【夢記昔日】12 首曲子。（黃玲玉撰）參考資料：206, 400, 451

黃建華
（1968.2.2 臺北一）

臺灣中生代京胡演奏家。1979 年就讀空軍大鵬戲劇學校，1980 年成爲臺灣首屆國防部 *文武場種籽培訓藝師。1979 年他十一歲起開始專攻京胡音樂，開蒙張永和、茅重衡，並受益於王克圖、楊根壽、唐鳳樓與侯佑宗等名師。1985 年三軍劇校整併，以「理」字排輩，就讀國立復興劇藝實驗學校。1987 年進入國立 *臺灣戲曲學院附設京劇團服務，爲葉復潤、*曹復永、趙復芬等京劇名家操琴，肩負京胡創作、演出與傳習之教育工作。

1988-2008 年間，多次組團赴歐洲、亞洲、美洲等國家進行校園示範講座，以戲曲交流宣慰當地僑胞，並多次赴北京戲曲學校進修以精進琴藝。他致力於臺灣新編戲曲創作，從京胡伴奏跨越至新編京劇唱腔、譜曲，創作理念兼容傳統戲曲與現代劇場元素，爲臺灣當代京劇注入新意，多次參與新編京劇演出，如：《荒誕潘金蓮》、《美女涅槃記》、《羅生門》、《森林七矮人》、《法門眾生相》、《少帝福臨》、《射天》、《青白蛇》、《闇河渡》、《瓜田別後》等，爲京胡藝術另闢蹊徑，形塑臺灣京胡音樂新美學。

黃建華曾任臺灣戲曲學院戲曲音樂系、京劇系技藝教師、*臺灣京崑劇團行政組長。2019 年取得蘇州大學文學博士學位，著有專書《梁訓益京胡藝術》，以及論文〈京劇在臺灣的傳承與發展 1948-2018〉、〈軍中京劇在臺灣的傳承與發展〉等學術著作。（黃建華撰）

黃俊雄
（1933 雲林虎尾）

臺灣 *布袋戲傑出藝人之一。爲 *黃海岱次子，1946 年進入 *五洲園學戲兼習文武場，1948 年加入大哥黃俊卿「五洲園二團」爲鼓手，1951 年出師組「五洲園三團」，曾自編《九海神童》、《六合三俠傳》等戲，奠定事業基礎。

1956 年成立「眞五洲掌中劇團」，爲講求內臺演出效果，將木偶放大一倍以上，以彩繪的戲臺取代 *彩樓，並以唱片取代後場，採用的音樂從西方古典音樂到流行歌曲都有，集編、導、演於一身，創造出以添加大量道具與特技吸引觀眾的金光戲，被稱爲戲中鬼才。其妻西卿（參見四）則是唱紅許多布袋戲主題曲的歌手。

1970 年黃俊雄編演的 *《雲州大儒俠》，稱霸電視布袋戲，接著又在電視上陸續推出《六合三俠傳》、《大唐五虎將》、《三國演義》、《西遊記》、《雲州四俠傳》、《雲州英雄傳》等戲。曾獲多項榮譽和獎項，如 1975 年獲教育部社教獎，1999 年獲青商總會頒贈全球中華文化藝術薪傳獎，2002 年獲電視金鐘獎（參見三）特別貢獻獎，2006 年獲國家文藝獎（參見三），2008 年馬英九總統聘爲國策顧問，2009 年雲林縣政府登錄爲雲林縣傳統表演藝術，2009 年起被指定爲臺灣重要無形文化資產保存者【參見無形文化資產保存—音樂部分】，2011 年雲林縣政府登錄爲雲林縣重要傳統表演藝術，2015 年獲頒中華民國二等景星勳章等。此外，他還曾連任兩屆臺

黃俊雄與《雲州大儒俠》主角史艷文

灣省戲劇公會理事長。（黃玲玉、孫慧芳合撰）參
考資料：73, 211, 231, 277, 421, 550, 551, 552

黃玲玉

（1951.9.1 臺南）

民族音樂研究者暨音
樂教育工作者。畢業
於臺北市立女子師範
專科學校〔參見●
臺北市立大學〕音樂
組；國立臺灣師範大
學（參見●）音樂學
系，主修鋼琴，師事

張彩湘教授；國立臺灣師範大學音樂研究所音
樂學組，以《臺灣車鼓之研究》完成碩士學
位，指導教授為許常惠；福建師範大學音樂學
學科專業，研究方向為民族音樂學，以《從源
起與音樂角度論述臺灣廟會文化中的南管系統
文陣》，完成博士學位，指導教授為王耀華。

曾任臺北市立西園國小、重慶女子國中、興
雅國中專任音樂教師；國立臺北教育大學音樂
學系助教、講師、副教授、教授兼系主任等專
任職務；國立臺灣藝術大學中國音樂學系兼任
教授。歷屆中華民國民族音樂學會（參見●）
理事、常務理事；臺灣音樂學會（參見●）理
事、監事等。

主要專長為民族音樂學、臺灣音樂史、中國
音樂史、實地調查等。研究領域主要有歌舞小
戲（陣頭），包括 *車鼓、竹馬陣、牛犁陣、
桃花過渡陣、七響陣、太平歌陣、文武郎君
陣、家將團、水族陣、*跳鼓陣等 20 餘種文武
陣頭；福佬系歌謠；閩南語 *說唱音樂；布袋
戲、皮影戲、傀儡戲等。相關研究除專著、圖
書章節、音樂年鑑、音樂詞條的撰寫外，也經
常在音樂期刊、學術研討會等發表論文。

主要代表專著，有《臺灣車鼓之研究》（1986）
、《從閩南車鼓之田野調查試探台灣車鼓音樂
之源流》（1991）、《臺灣福佬系童謠——唸謠
分類研究》（1995）、《傳統音樂與現行（1991-
1994）國小音樂教材研究》（1995）、《臺灣福
佬系民歌在國小音樂教材上之運用》（1997）、

《臺灣傳統音樂》（2001）、《音樂欣賞系列——
臺灣傳統音樂》多媒體網路教材製作（2001）、
《府城地區音樂發展史田野調查日誌》（第 1-4
冊）（協同主持）（2002）、《從源起與音樂角
度論述臺灣廟會文化中的南管系統文陣》（2010）
等。其中《臺灣車鼓之研究》，是臺灣第一本
有關車鼓的專著，是首次以現存臺灣歌舞小戲
車鼓之豐富資料，對臺灣車鼓做了全面性的風
貌敘述與音樂分析；《從閩南車鼓之田野調查
試探台灣車鼓音樂之源流》，則是隨著兩岸的
開放，到中國實地調查完成的專著，是第一本
有關中國車鼓的研究，也是兩岸至今唯一一本
有關臺閩車鼓的比較研究；《音樂欣賞系列——
臺灣傳統音樂》多媒體網頁教材製作，獲第 9
屆「金學獎」優良社教網頁選拔「特優獎」；
《從源起與音樂角度論述臺灣廟會文化中的南
管系統文陣》由北京九州出版社出版。

音樂年鑑的撰寫，有《臺灣 2010 年傳統音
樂年鑑》、《2018 年臺灣音樂年鑑》、《2019
年臺灣音樂年鑑》、《2020 年臺灣音樂年鑑》，
內容包含福佬系民歌、閩南語說唱音樂、車鼓
三領域。

音樂詞條的撰寫，包含《臺灣音樂百科辭
書》（2008）（參見●）、《體育運動大辭典》
（2008）、《臺灣大百科全書・專業版》網路詞
條（2009）、《臺灣文化關鍵詞》（2023）、《本
土傳統表演藝術與音樂事典》（2023），內容包
含陣頭、偶戲領域。（黃玲玉撰）

黃秋藤

（1923 臺南關廟—1987 臺南關廟）

臺灣 *布袋戲傑出藝人之一。是 *玉泉閣發揮
最多、影響最大的第二代演師，也是玉泉閣派
下最重要藝師。

父親黃添祥是布袋戲後場樂師。黃秋藤是
玉泉閣開派宗師 *黃添泉的侄兒，並師承黃
添泉。二次大戰後初期跟隨玉泉軒演出，後
自組新光軒，1949 年玉泉軒、新光軒合併改
名為玉泉閣，在以演 *劍俠戲、金光戲為主的
內臺時期〔參見內臺戲〕，以自己所編創的
《怪俠紅黑巾》紅極一時。1953 年玉泉閣分成

兩團，黃秋藤以「玉泉閣二團」之名，獨自經營，更將《怪俠紅黑巾》發揮到極致，所到之處無不爆滿。1958年開始在電臺演出，連播了十幾年。1970年受聘在電視臺演出《揚州十三俠》、《武王伐紂》等。（黃玲玉、孫慧芳合撰）參考資料：73, 187, 199, 231, 323

黃順仁

（1939－2000）

臺灣*布袋戲傑出藝人之一。1954年開始學布袋戲，師承*黃秋藤，也直接受到師公*黃添泉的指導，是*玉泉閣的第三代傳人。黃秋藤傳徒甚廣，其中最重要也最具代表性的是美玉泉的黃順仁。

黃順仁出師後自組「美玉泉」，在臺南一帶聲名遠播，後與師父黃秋藤在電視臺演出《揚州十三俠》、《武王伐紂》、《小白龍》、《無情劍》等，並擔任編劇工作。1985年黃順仁率領美玉泉榮獲地方戲劇比賽優等獎與個人最佳主演獎，曾應邀至韓國與中國演出；此外，他也積極參與民間團體與校園的布袋戲教學，期望培養布袋戲之愛好者。（黃玲玉、孫慧芳合撰）

參考資料：187, 199, 231, 332

黃添泉

（1911臺南關廟－1978臺南關廟）

臺灣*布袋戲傑出藝人之一，是*玉泉閣派的開派宗師，也是南臺灣布袋戲*五大柱之一。

黃添泉臺南關廟山西里人，師承南臺灣泉閣派一代宗師瑞興閣*陳深池，十三歲就能擔任主演，人稱「囝子仙」。十四歲組玉泉軒，二次大戰後改名為「玉泉閣」，在南臺灣各地戲院演出，聲名大噪，同時也廣收門徒，奠定了玉泉閣派的基礎。後傳藝於三個兒子以及姪子*黃秋藤。

黃添泉擅長武打戲，能將宋江陣武打招式融入表演中，且能用腳踢戲偶上臺，因此聞名遐邇，而有「仙仔師」之名。黃添泉也是南臺灣布袋戲「五大柱」（一岱、二祥、三仙、四田、五崇）之一，其中的「三仙」指的是「仙仔師」黃添泉。（黃玲玉、孫慧芳合撰）參考資料：

73, 114, 187, 231, 324

黃秀滿歌劇團

創立於1992年，為臺灣桃園平鎮的*客家改良戲班，活動區域多以桃、竹、苗一帶的客家庄為主，現團主為李永乾，但實際營運人為黃秀滿。黃秀滿為客家採茶戲名旦阿玉旦之女，自十歲起便從母學戲，十五歲時便擔任女主角。其歌劇團即以演出客家採茶戲為主，演員的班底大約為十人，較受歡迎的演員，除了黃秀滿，另有江碧珍（出身於中壢*採茶班「三義園」）、田秋香、田秋梅姊妹（苗栗採茶班「中明園」*班主田火水的女兒）。由於演員演技受到肯定，能演之戲碼較多，因此戲金較高。曾於1992年，第1屆*客家戲劇比賽中獲得甲等團體獎；1993年第2屆則得到優等團體獎及最佳*文武場獎，1994年第3屆則獲最佳導演獎。而此劇團亦與苗栗「嵐雅傳播公司」合作，錄製許多客家採茶戲錄影帶，例如《路遙知馬力，日久見人心》、《賢女勸夫》、《宋朝風雲》、《孫臏出世》等。（吳榮順撰）參考資料：220

環繞藝弄

*竹馬陣表演形式之一。由鼠、牛、虎、兔、龍、蛇、馬、羊、猴、雞、狗、豬十二生肖全部出場演出，鼠、豬（頭、尾）舉旗，其餘執葵扇等，打鑼鼓調弄，演出程序為圓陣、拜南面、交陣、對列、分開、禮拜。（黃玲玉撰）參考資料：378, 468

換線

對於*客家八音藝人來說，好的嗩吶手需要能夠隨意移調吹奏，於七個*線路中，隨意移轉，也要能靈活運用各個線路的指法。理論上，每首曲牌，都可以用不同的線路來演奏，但是實際的運用上，*低線、*正線、*反工四線、*反南線，是較容易吹奏的；而*面子線、*面子反線、*反線是較難吹奏的，尤以面子線最為困難。因此，一首樂曲換線之後，旋律也會稍微改變，所以「換線」並不全然是移調，

H

Huang

漢族傳統篇

黃順仁 ●
黃添泉 ●
黃秀滿歌劇團 ●
環繞藝弄 ●
換線 ●

漢族傳統篇

H

huashengshe

● 華聲社
● 花園頭
● 蝴蝶雙飛
● 回向
● 慧印法師
● 胡絃
● 虎咬豬戲

這也是客家八音 *嗩吶，在線路上較特別的地方。(吳榮順撰)

華聲社

參見臺北華聲南樂社。(編輯室)

花園頭

福建泉州所雕製的戲偶頭之一。臺灣 *布袋戲源自閩南，初期所用戲偶頭主要以泉州所雕製的為主，俗稱 *唐山頭，而以 *塗門頭與花園頭最為出名。花園頭產自泉州環山鄉的花園頭村，名家江加走雕刻之偶頭，馳名閩臺兩地。臺灣布袋戲班偏好購置花園派之產品，也稱其為「鴻文頭」。(黃玲玉、孫慧芳合撰) 參考資料：73, 231

蝴蝶雙飛

讀音為 o·5-tiap8 song1-hui1。指演奏南管 *琵琶時中指連用數次「點甲點挑」之法，根據 *許啓章 *《南樂指譜重集》所註記，*指套《一紙相思》第三節「出庭前」中「聽見南來有一孤雁在許天邊聲嘹嚦」一句，琵琶指法連用數次「點甲點挑」之法，此法稱為 *客鳥過枝，但 *臺北華聲南樂社 *吳昆仁則稱此處技法名稱為蝴蝶雙飛。指套《趁賞花燈》四節「可見呆癡」句即為蝴蝶雙飛之法。(林珀姬撰) 參考資料：79, 117

回向

又作迴向、轉向、施向。將自己所修之善根功德，迴轉給眾生，並使自己趨入菩提涅槃。或以自己所修之善根，為亡者追悼，以期亡者安穩。在佛教的各式法會中，最後都會安排回向儀節或唱誦回向偈。主要為了將讀經或法會之功德回向於自他或死者，使其成佛或往生。(高雅俐撰) 參考資料：60

慧印法師

(1935—2004 臺中大甲)

臺灣佛教界 *鼓山音系統唱腔的代表人物之一。童貞入道於臺北市龍雲寺，依止 *賢頓法師座下剃度，並學習佛教唱誦 *經懺佛事，1959 年在臺北十普寺受具足戒【參見傳戒】，得戒和尚為白聖法師，並就讀十普寺三藏佛學院，其佛事唱誦和演法傳承自賢頓法師。1987年擔任臺北龍山寺住持，並大力弘揚鼓山唱誦，錄製有六張鼓山音系的唱誦音樂帶。在臺灣北部不少年輕輩經懺僧的 *燄口演法與唱腔都是師承慧印法師。其為人隨和，處處留有禪機，在教界有「羅漢」之美譽。(陳省身撰) 參考資料：395

胡絃

胡絃即為 *胖胡的客家話。(吳榮順)

虎咬豬戲

*北管布袋戲之貶稱。自從布袋戲使用熱鬧喧囂的 *北管音樂當作配樂後，劇情也改以激烈武打的場面為主，這樣的轉變一直受到許多舊式知識分子的排斥，故而將北管布袋戲貶稱為虎咬豬戲。(黃玲玉、孫慧芳合撰) 參考資料：231

J

J

ji

漢族傳統篇

偈 ●
加官禮 ●
加官禮恰濟過戲金銀 ●
夾節 ●
伽儡戲 ●
嘉禮戲 ●
加禮戲 ●
江吉四 ●

偈

偈為佛教 *梵唄眾多儀文文體和音樂形式之一。內容非常豐富，包括多種場合應用類型：佛偈、回向偈、開經偈、結齋偈、叩鐘偈、浴佛偈、水陸偈等。其中，佛偈、回向偈、水陸偈類型偈子，各有多首偈文。

偈類文體形式為整齊句，句數有四句、八句、十二句、十六句不等。每句字數包括七字、五字、四字不等。其中，以四字四句、四字八句、七字四句、七字八句結構最為常見。四字／七字八句的曲調往往由四字／七字四句的曲調結構反覆擴充而成。偈類樂曲因文體之故，字數句數相同的偈文套用相同曲調的情形非常普遍。因此，也是初學者較容易學習的梵唄唱誦曲類型。

偈類樂曲於儀式唱誦時機相當固定，具有明顯的程式性。如：佛偈類偈子必接在佛讚〔參見讚〕之後。佛偈之後必接 *佛號。回向偈類偈子必於佛事結束時唱誦。（高雅俐撰）參考資料：183, 386

加官禮

*布袋戲演出時，除了聘受雙方於訂戲時所約定的 *戲金外，每加演一場 *扮仙戲，*戲班就可另外拿到一份紅包，稱為加官禮，有時一臺戲的扮仙多達數十次，加官禮自然十分豐厚，所以有「*加官禮恰濟過戲金銀」之俗諺。（黃玲玉、孫慧芳合撰）參考資料：73

加官禮恰濟過戲金銀

*北管俗諺，北管 *戲曲特有的諺語。由於 *扮仙戲是北管戲曲中最常演出的戲碼，民間無論任何劇種，凡是在廟埕表演都必須先演出「扮仙戲」以示敬神。所謂扮仙即演員扮演神仙為信眾祈福為神明慶賀，這是民間演戲最重要的部分，扮仙戲往往不只一次，尤其在第一場演出前或神明誕辰當天，通常會演出多場扮仙戲，而戲班也樂於扮仙，因為指定扮仙的信眾都會包紅包給戲班以示感謝。因此，「加官禮恰濟過戲金銀」即說明演員跳加官（指扮仙）的禮金比演出的戲金多，反映民眾熱衷扮仙，以致扮仙所收的禮金反而比戲金還高。（林茂賢撰）

夾節

或稱夾塞，即竹板。夾塞用兩塊半節的竹片製成，竹片上方各有兩個小孔，以布帶串連，兩片相互擊拍，發出聲響，用以節樂，為 *客家八音班常用的擊樂器。（鄭榮興撰）參考資料：243

伽儡戲

讀音為 ka¹-le²-hi³。臺灣 *傀儡戲別稱之一。（黃玲玉、孫慧芳合撰）

嘉禮戲

讀音為 ka¹-le²-hi³。臺灣 *傀儡戲別稱之一。泉州 *提線木偶戲，民間習稱「嘉禮」或「加禮」，意即隆重的賓婚嘉會中的大禮。過去閩南間的婚嫁、壽辰、嬰兒周歲、新建大廈奠基或落成、迎神賽會、謝天酬願等，都必須演「嘉禮戲」以示大禮。甚至水火災後，或為死者追薦功果，往往演出「嘉禮戲」，以驅邪逐疫，追薦亡魂。臺灣傀儡戲隨閩南移民傳入臺灣，亦沿用閩南提線木偶戲之稱呼。（黃玲玉、孫慧芳合撰）參考資料：55, 198

加禮戲

讀音為 ka¹-le²-hi³。臺灣 *傀儡戲別稱之一。（黃玲玉、孫慧芳合撰）

江吉四

（約 1877 中國福建晉江—1928臺南）
南管先生。十六歲至臺時已通曉南管，然師承不詳。初至臺灣時，在米店當長工，曾加入 *振

聲社，後因故離開。1915年左右成立 *臺南南聲社，並任該館 *館先生，當時三十八歲，吳道宏、張古樹、吳再全等皆曾受教於他。1930年與 *許啓章（潤）合編之《南樂指譜重集》正式出版。（李毓芳撰）參考資料：78、446、458、503

江賜美

（1933 南投埔里）

臺灣 *布袋戲傑出女藝人，是臺灣布袋戲史上第一代女性 *頭手，也是目前唯一活躍於掌中藝術舞臺的女演師。1949年開始學習 *掌中戲，親睹南投幾位布袋戲名師的表演得得指點，加上個人的天分與毅力，練就了一手絕妙的掌中技藝。

1950年其父江同生以江賜美之名自組戲班名「賜美樓」，江賜美乃成爲臺灣布袋戲史上第一代女性頭手，歷經野臺廟會、內臺戲院以及江湖賣藥的磨練終成名家。1952年受邀與 *李天祿 *亦宛然及 *許王 *小西園等有名劇團在臺北同檔演出，成爲轟動臺北布袋戲界的大事。1967年舉家北遷，定居新北新莊，成立「眞快樂掌中劇團」。1976年參加臺灣區地方戲劇掌中戲組比賽，榮獲優等獎。1998年開始義務指導新莊思賢國小學生學習布袋戲。1999年傳統藝術中心（參見●）籌備處及國家文化藝術基金會（參見●）分別贊助「一代女演師──江賜美巡迴演出」，她以紮實的掌上功夫、一口五音分明的對白，搭配現場演奏的北管風入松音樂【參見風入松】，充分將劇本的各個角色表演得淋漓盡致，是位不可多得的「戲海女神龍」。其一生縱橫布袋戲界至今八十餘年，除演出風格豪邁、細膩，獲國內外人士高度肯定外，亦致力於傳統藝術的保存、傳承、推廣與創新。2010年新北市政府以「江賜美─布袋戲」之名，登錄爲新北市傳統表演藝術保存者【參見無形文化資產保存－音樂部分】，2011年出版《戲海女神龍──眞快樂‧江賜美》。2021年獲文化部（參見●）認證重要傳統表演藝術「布袋戲」保存者（人間國寶）之殊榮。（黃玲玉、孫慧芳合撰）參考資料：231、279、307、343、534、546

【江湖調】

讀音爲 kang¹-o·⁵ tiau⁷。臺灣說唱藝人「唸歌」說唱的「招牌曲」。一段「唸歌」說唱表演，若缺少【江湖調】，不但背離了傳統，也顯不出本身的特色。由於它是過去臺灣說唱藝人走江湖賣唱、推銷藥品時所唱的曲調，而說唱藝人也常用它來演唱一些勸世內容的 *歌仔冊，因此又稱【賣藥仔調】或【勸世調】。1920年代，臺灣的民間藝人矮仔寶、溫紅涂等人曾到閩南各地教戲、賣唱，把【江湖調】介紹到海峽彼岸，後來變成閩南歌仔戲的重要唱腔曲調，稱之爲【賣藥仔】或【賣藥仔哭】。臺灣歌仔戲過去比較少用【江湖調】，1990年代之後，已慢慢開始重視。

【江湖調】的唱詞，一般都是七言四句，而且四句都押韻，但平仄的安排則較自由。通常每四句一段（一葩），段數不拘，短者三、五段，長者可達數十段。爲了避免單調，技藝成熟的民間藝人往往會打破原有規整的七言四句結構：有時會在第四句後面加上疊句；有時也可能加入長短句。除了基本的七言結構外，演唱者爲了音樂表現上的需要，常會加入虛字和襯字。其中「伊」、「哩」、「囉」等虛字在拖腔上的應用，最具特色。

【江湖調】的旋律音形及句落結構，在前奏、第一句前半、間奏及結尾的拖腔等特定部分，有一定的規律可循，其他的樂句，則十分自由。不過除了附有結尾句的第四句外，【江湖調】絕大部分樂句落音，多在「羽」（La）、「角」（Mi）二音上，這二音實際上就是【江湖調】的骨幹音。其唱腔旋律，通常只有第一句的序唱及結尾句有較長拖腔，其餘絕大部分均隨著唱詞聲調的抑揚頓挫變化，旋律的發展實際上完全以地方語言本身所擁有的豐富音樂性做基礎，產生大量一字一音或字多腔少、似說似唱的唱腔旋律，聽起來清楚易懂，唱起來自然順口，具有濃厚的鄉土色彩。

【江湖調】基本上是一個長於敘述的說唱性曲調，但其與 *【七字調】及 *【哭調】有不可分割的密切關連。有些民間說唱藝人可把【江湖調】唱得像【哭調】，也可以把【江湖調】

唱得很抒情，讓【江湖調】呈現「萬能唱腔」的多樣性面貌。（張炫文撰）

江姓南樂堂

參見臺北江姓南樂堂。（編輯室）

江之翠實驗劇場南管樂府

南管表演團體。1993年7月成立。創團主旨：爲了將「傳統音樂與現代劇場藝術結合」，嘗試各種可能性，力圖「轉化傳統藝術，賦予當代精神」。館址位於板橋文化路二段486號6樓之2。團長爲周逸昌（1948-2016），曾先後聘請卓聖翔、林素梅、陳啓東、吳崑仁、*張鴻明，及大陸的潘愛治、張在我、施織、謝永健、李麗敏、張貽泉、陳美娜、陳濟民、黃雪娥、吳明森、王顯祖等人來臺教授。團員數度前往菲律賓、泉州、廈門向南管前輩學習，並兼習*梨園戲身段表演及鼓藝，也習北管，並結合現代劇場觀念作創新的演出。團員有溫明儀、魏美慧、陳玫如、陳佳雯、鄭靜芬、許月蘭、徐智城等人。曾爲扶植演藝團隊〔參見●行政院文化建設委員會〕，當時演出活動較多。但2015年10月因劇團人事紛擾，幾位資深團員另組南薰閣，團務空轉，無力繳交房租，而將場地退租，文物分散轉移幾位團員、友人處，江之翠劇場形同解散。2016年周逸昌在印尼過世。

2017年，由資深團員陳佳雯及魏美慧於臺北市重新以江之翠劇場立案，並擔任正副團長一職。承續周逸昌團長南管現代化之理念，爲建立起一套屬於東方人身體的訓練方式，江之翠劇場導入「南管」和「梨園戲」作爲演員訓練的主要內涵。劇團重啓營運後，更肩負推廣與傳承南管與梨園戲的使命，以不違背其藝術本質精神的原則下，嘗試各種劇場與舞臺的新結合，讓傳統藝術美學與現代劇場表演共融，激發當代展演火花。（林珀姬撰）參考資料：117

〈剪剪花〉

又稱爲〈十二月古人〉，爲屬於*小調的*客家山歌調。〈十二月古人〉又可分爲〈老十二月古人〉與〈新十二月古人〉，兩者曲調不同。而〈新十二月古人〉，由於歌詞中有襯字「剪剪花」，因此又名〈新剪剪花〉或〈剪剪花〉。曲調與歌詞大致上是固定的。歌詞的內容，是以講古的方式，從1月依序演唱到12月，使用到許多歷史典故與歷史故事。如第一段歌詞「正月裡來是新年，白石投江錢玉蓮，繡鞋脫忒爲古記，連喊三聲王狀元；二月裡來龍大頭，小姐南樓抛繡球，繡球打在呂蒙正，蒙正頭上真風流……」，而3月則是昭君和番，4月是劉智遠打磨房，5月是張世隆與秀蘭的愛情故事，6月則是項羽烏江自刎，7月是孟姜女哭倒長城，8月則是周懿王時，梅倫爭權謀害蘇皇后的故事，9月的典故是秦左丞相甘茂之孫甘羅十二歲成爲呂不韋賓客，而姜太公到八十歲才遇文王際遇大不同之事，10月是關公斬蔡陽，11月是二十四孝中之孟宗哭竹與郭巨埋兒，12月則是韓文公、韓湘子與薛勇的故事。（吳榮順撰）

薦善堂

參見*阿蓮薦善堂。（編輯室）

劍俠戲

*布袋戲中之劍俠戲也稱*武俠戲、*傳子戲，大致自武俠小說改編而來，有時由*戲班*頭手或講戲仙自由編演，因經常順應觀眾要求無限編演而不知盡期，故也被笑稱爲*麵線戲。

劇情多描述江湖奇俠或身懷絕技的能人，行俠仗義、打擊邪惡之情節，由於這些江湖奇俠或能人都具有練劍成丸、吐劍光、飛劍殺人及邪幻奇術的超凡武功，因此被稱爲「劍俠戲」。約形成於1920年代，而1920至1950年代，劍俠戲爲布袋戲的一大特色。

著名劇目：《少林寺》、《青天一鶴》、《龍頭金刀俠》、《史艷文》、《雲州大儒俠》、《金標盛英》、《蕭寶堂白蓮劍》、《大俠百草翁》、《五爪金鷹》、《大俠一江山》、《南北風雲仇》、《怪俠紅黑巾》等。（黃玲玉、孫慧芳合撰）

參考資料：73, 187, 278, 282, 297

犍椎

梵文 ghantā。又作犍槌、犍稚、犍地、犍遲。亦即現今使用於佛門法會儀式中，可發聲之*法器，佛典中原指寺院中作爲布薩（出家之法，寺院中每半月集衆僧說戒經，使比丘住於淨戒中，能長養善法）、集衆、報時之器具。

《正字通》：「椎，俗作棰鎚。」而《敕修百丈清規》〈法器章〉：「梵語犍椎凡瓦木銅鐵之有聲者。若鐘磬鐃鼓椎板螺唄。叢林至今倣其制而用之。于以警昏息。」可知，凡可打而作聲之物，或作*板、或作鐘磬、鼓等，皆可通稱犍椎。（黃玉潔撰）參考資料：10, 21, 52, 58, 60, 127, 175, 253, 386

叫拜

伊斯蘭教的禮拜形式，有時又稱「喚拜」，用來作爲禮拜前的預示（call to pray），以通知穆斯林禮拜時間已經到了，當叫拜文唱誦完畢之後才是禮拜儀式正式開始。

在伊斯蘭教發展之初，通常由叫拜者（muezzin）站在街頭或屋頂上大聲唸誦，之後才發展成以較優美的旋律站在叫拜樓上唱誦。爲了要讓清眞寺附近的居民都能夠聽到叫拜的唱誦，因此對叫拜者的音色、音量與唱誦技巧上都有所要求。

叫拜的唱誦大約始於西元 622 年至 624 年間，由先知穆罕默德所制定，目的主要是爲了與當時在阿拉伯地區其他宗教儀式有所區別。而第一位叫拜者則是一位名叫比拉（Bilal）的亞比西尼人（Abyssinian，衣索比亞人的前身），他也被認爲是第一位被其他異教徒強迫放棄伊斯蘭信仰而殉教的人。

一般來說，無論在任何一個國家，叫拜文都是以阿拉伯文來唱誦，內容大致固定。整個

「叫拜文」基本上是由七句所構成，每句反覆二到四次不等：

1. Allahu Akbar（阿拉是最偉大的）四次
2. Ashhadu an la ilaha illa Allah（阿拉以外別無他神）兩次
3. Ashadu anna Muhammadan Rasool Allah（穆罕默德是神的使者）兩次
4. Hayya 'ala-s-Salah（人們來禮拜）兩次
5. Hayya 'ala-l-Falah（願神保守）兩次
 （As-salatu Khayrun Minan-nawm，禱告總比睡覺好）兩次
 （Hayya alal-khayr al-amal，人人該行善）一次
6. Allahu Akbar（阿拉是最偉大的）兩次
7. La ilaha illa Allah（阿拉以外別無他神）一次

但是不同的時間、地區或宗教系統可能也會有所差異。例如：在日出禮拜叫拜文中的第五句之後，還會唱誦兩次「禱告總比睡覺好」一句；而在伊朗什葉教派（Shi'ism）的叫拜文唱誦，就常在第五、六句之間插入「人人該行善」一句。目前在伊斯蘭世界各國，以電子擴音器材來傳送叫拜文已漸漸成爲一種趨勢，甚至是採用錄音帶播放以取代眞人唱誦，這不但造成清眞寺對於叫拜者需求的減低，也改變了叫拜文的唱誦方式，越來越多的人不再向叫拜者學習叫拜，改藉由錄音帶或光碟來模仿，當然這也使得叫拜文唱誦的變化越來越小。透過旅遊、就學、商業等國際間的交流，目前埃及叫拜文已漸漸成爲各個伊斯蘭國家穆斯林模仿的典型與對象。儘管科技的發達改變了叫拜文的唱誦方式，但叫拜文唱誦的目的、意義與內容基本上是不變的〔參見伊斯蘭宗教唱誦〕。（蔡宗德撰）

腳份

*客家八音樂師之語彙。指樂師於整個客家*八音班中所具有之分量，而等份的多寡攸關*八音樂師領取的演出酬勞。客家八音的演出中，每位樂師擔任的樂器不同，而各樂器所擔負之功能與作用亦有異，通常擔任吹奏*嗩吶者之責任最重，而敲奏鑼鼓樂器較輕。是以，傳統客家八音的演出酬勞分配，便依樂師之能力與

擔任的樂器而有等份之分，每位樂師便依此等領取酬勞。依腳份領取酬勞之方式，為昔日客家八音文化之一。今日，社會變遷，此種制度已不存，而多改為每位樂師皆佔相同地位，並領取相等酬勞。（鄭榮興撰）參考資料：12, 243

交加戲

讀音為 kau¹-ka¹-a²。以 *南管音樂唱奏演出的劇種之一，以其音樂為南唱北打，南北交加，故名「交加戲」；民間亦可見書寫為「九甲」、「戈甲」、「狗咬」等名稱。1950 年代左右，戲班聘請徐祥教「*七子戲」，加入南管唱腔曲調，故稱 *南管戲，劇目雖來自「七子戲」，但後場加用鑼鼓，與「七子戲」用腳鼓領奏不同，演出較活潑，唱腔亦較不講究。而大陸泉州的「交加戲」於 1950 年代改稱「高甲戲」，不僅唱腔改變，演出風格亦與臺灣「交加戲」迴異，但臺灣受其影響，也改稱「高甲戲」，其實兩岸的「高甲戲」是非常不一樣。（林珀姬撰）

1963 年臺灣交加戲培訓班，中坐者為民族藝師李祥石，一般稱其學員為十三金釵。

《陳三五娘》片段劇照

叫鑼

讀音為 kio³-lo⁵。南管樂器，又有小叫、狗叫、鮫叫等稱呼。由一面直徑約 9 公分的銅製 *小鑼與一個小木魚組成，小木魚有一般常見的 *木魚樣子，或飾有龍首魚身樣。木魚在上，銅鑼在下。操作時，左手持木魚，銅鑼略靠於掌心，右手執小木片或竹片，以木片窄面敲擊木魚與銅鑼。遇拍位擊木魚，逢 *琵琶跳音、高音時，左手手腕略晃動小鑼與右手木片相擊，琵琶撚指、直貫音、低音時，則須停止。

（李毓芳撰）參考資料：78, 110

叫鑼又稱鮫叫

叫字

讀音為 kio³-ji⁷。唱曲最講究的就是叫字，叫字不清，聲音再好也沒用，南管唱曲叫字最重要的在開口與收音，開口即是咬緊字頭，收音在字尾，收音錯了，字音也隨之錯誤，例如：「金花」發音為「kim¹ hua¹」，「金」以 ki 開口，牽音是 i，收音在 m（閉口音），如果收音在 n（鼻音），則變成「今旦日」的「今」（kin¹），這就錯了。南管的叫字又有文、白、方、官、古、外之分，文是文讀音，也稱讀書音；白是白讀音；方是其他地方的方言；官是藍青官話，舊時把夾雜有地方口音的北京話稱為藍青官話，曲詩如屬當官者唱的就要用藍青官話，如〈告大人〉曲中，王月英唱泉腔，包公唱藍青官話，故稱 *南北交。（林珀姬撰）參考資料：117

夾塞

參見夾節。（編輯室）

J

jiaojiaxi

漢族傳統篇

交加戲 ●
叫鑼 ●
叫字 ●
夾塞 ●

J

漢族傳統篇

jiasai

● 傢俬籠仔
● 傢俬腳
● 嘉義縣香光寺
● 介
● 戒德法師
● 接拍

傢俬籠仔

讀音為 ke¹-si¹-lang²-a²。指盛裝 *南管樂器的竹籃子。(李毓芳撰)

南聲社傢俬籠子

傢俬腳

讀音為 ke¹-si¹-kha¹。*南管音樂社團圈內對樂器演奏者的通稱。但對單一的樂器演奏者,如彈 *琵琶的人稱為「琶手」(不會稱為「琶腳」)、彈 *三絃的人稱為「三絃手」、吹 *簫的人稱為「簫腳」、拉 *二絃的人稱為「絃手」,如此「腳」、「手」皆用上。(林珀姬撰) 參考資料:117

嘉義縣香光寺

坐落於嘉義縣竹崎鄉內埔村,建於清光緒年間,歷經多次地震而傾毀,後經重建,才恢復原有規模。此寺為嘉義當地的民間信仰中心,並且是臺灣著名的尼眾佛學院,其尼眾皆有大專以上學歷。尼眾在畢業後,多從事推廣佛教教育的工作,有的則在國內、外高等教育機構任職或從事翻譯、出版等志業。其出版品《香光莊嚴雜誌》(季刊)、《佛教圖書館館刊》(半年刊)、《僧伽教育年刊》等皆為教界深具學術內涵的刊物。

香光寺的 *梵唄唱誦頗具特色。寺中梵唄仍維持口傳的傳統,由年長尼師親自指導年輕尼師儀式的進行、梵唄的練習、及 *法器的運用。住持悟因尼師在梵唄教學上強調「不咬死韻」(可根據個人自身當下身心靈狀況隨時調整個人的唱韻),及團體間互相協調的原則,積極維護傳統梵唄的演唱技巧。香光寺尼眾也曾接受華唱片的邀請,在明立國(參見●)的監製下,以現場收音的方式完成早晚課誦的珍貴錄音(1997 年出版)。(高雅俐撰) 參考資料:256, 257, 366, 542

介

*北管音樂語彙。讀音為 kai³。或稱「介頭」〔參見鼓介〕。如「插介」之「介」指鼓介,「插」是動詞,「加入」的意思,插介指在曲調中某處搭配某一鑼鼓節奏型。另外「開鼓介」意指開奏某一鑼鼓。(李婧慧撰)

戒德法師

(1909 中國江蘇江都—2011.5.21)

字天成,剃度名緣達,法名印宗,為臺灣佛教界江浙系統唱腔的代表人物之一。1923 年在揚州福慶寺於智文與朗文二師門下出家。1926 年在寶華山受具足戒〔參見傳戒〕,後來安居兩年,修學戒律和傳戒的規矩及律宗傳戒時的唱誦,並將寶華山著名的 *燄口唱誦也一併學習下來。1927 年起先後就讀常熟縣的法界學院、杭州師範僧學院及廈門南普陀寺的閩南佛學院。畢業後,他也在佛學院講學。

1935 年到常州天寧寺,和來自寶華山精於唱誦的隆僧法師學習 *水陸法會的唱誦。1949 年,大陸情況緊急,戒德法師與師兄默如法師搭機逃到臺灣。1952 年戒德法師的師父證蓮老和尚,請他代為籌建新店竹林寺;竹林寺落成後戒德法師迎請證蓮老和尚駐錫。1958 年戒德法師與默如法師於臺北市共同創建法雲寺。1965 年證蓮老和尚轉駐錫於新店元一佛堂(今「妙法寺」)至圓寂。戒德法師於 1967 年接管元一佛堂(今「妙法寺」)。戒德法師傳承了天寧寺和寶華山的唱誦精華,其 *梵唄唱誦被教界認為極具代表性,因此於 1971 年,戒德法師錄製了寶華山大板燄口的 LP 黑膠唱片,供教界流通教學。戒德法師來臺後,在 *中國佛教會中具有重要地位,經常擔任傳戒戒師和主持水陸法會、燄口等 *經懺佛事。雖已百歲,仍佛事不斷,且有很好的修為,因此在教界均以能請到戒德法師主持各式佛事為榮。(陳省身撰)

參考資料:259, 263

接拍

讀音為 tsih⁴-phek⁴。南管傳統 *整絃 *排場活動中,有「樂不斷聲」的作法,為了使演唱曲目的進行樂聲不間斷,在樂曲即將結束前,下一位演唱者必須提前站立於旁,先開聲,然後禮

貌性的從前一位演唱者手中接過 *拍板演唱，此禮儀稱為接拍。（林珀姬撰）參考資料：299

接頭板

讀音為 tsiap4-thau5-pan$^2$。亦稱 *折頭板、*凹頭板、碰頭板、*碰板等，指北管 *戲曲中一類沒有開唱前奏的定板唱腔，直接入板自下句開唱的戲曲唱段，*古路與 *新路戲曲中皆有之。接頭板通常銜接在【彩板】（或【倒板】）上句之後，在北管中幾乎只有 *【平板】、【二黃】、*【二黃平】等唱腔，才有接頭板這類演唱方式。以【平板】為例，就有板起與撩起兩種不同形式的接頭板存在，其中自板位開唱的一類，在旋律上與 *粗口【二黃】的折頭板相同。其他像是撩起的【平板】或是【二黃平】的折頭板，則完全與其下句相同。（潘汝端撰）

集福軒

臺灣 *傀儡戲團之一。位於臺南永康，1984 年創立，團主為陳輝隆（1952-）。陳輝隆曾擔任過高雄與臺南地區傀儡戲與布袋戲班的後場樂師，*新錦福即為其中之一。除此兩種偶戲外，陳輝隆也兼習道士法術。（黃玲玉、孫慧芳合撰）
參考資料：49, 55, 187

祭河江

客家族群歲時祭儀之一。高雄六龜新威村每年舉辦的歲時祭儀，由當地的「勸善堂」與「聖君廟」主辦，而以「勸善堂」為主。祭典當天，廟方將「聖君廟」中的張公聖君與天王君請至荖濃溪畔，祭祀河江與好兄弟。祭祀河江的主神有「龍宮水府」，即河神；「大願地藏王菩薩」，即儀式與河中無祀孤魂的監視者；與「無祀水路大小男女孤魂」，即所謂的好兄弟。祭典分為兩個部分——乩童與經生誦經。祭祀時，會一併舉行「送字紙灰」的儀式，由於客家人相當敬重文字，寫有文字的廢棄紙張，不可隨便丟棄，需收集於「敬字亭」焚毀，於祭河江時，一併倒入河水中。*客家八音團只有在出發及回程時，隨性演奏一些曲牌，而正典的部分，則幾乎沒有介入演奏。（吳榮順撰）

祭孔音樂

祭孔音樂又稱為「釋奠樂」，屬於祭祀孔子的專用音樂，包含器樂與歌樂，廣義上也包含舞蹈。祭孔開始使用樂舞肇始於東漢章帝元和 2 年（西元 85 年），隋文帝首先為祭孔製作專用樂章，爾後歷代均有製作祭孔音樂的專用樂章。祭孔音樂為古代八音樂器分類的集合體，其樂器通常為金類：編鐘、鎛鐘，石類：編磬、特磬，絲類：琴、瑟，匏類：笙，竹類：笛、篪、簫、排簫，土類：塤，木類：柷、敔，革類：建鼓、搏拊等，樂器編制在各時期會有些微損益。臺灣的祭孔音樂曾在民國 57 年（1968）至民國 59 年（1970）期間進行修訂，確定採用明太祖洪武 6 年定祀先師孔子樂章，計有迎神《咸和之曲》、奠帛《寧和之曲》、初獻《安和之曲》、亞獻終獻《景和之曲》、徹饌《咸和之曲》、送神《咸和之曲》等六個樂章，今日臺灣多數孔廟均採用此明代樂制，樂譜由莊本立譯譜。但是臺南孔廟的釋奠樂則採用清制樂章，目前使用迎神《昭平之章》、初獻《宣平之章》、亞獻《秩平之章》、終獻《敘平之章》、徹饌《懿平之章》、送神《德平之章》等六個樂章，也成為其傳統祭孔音樂的特色。（蔡秉衡撰）

錦成閣高甲團

創立於清光緒 3 年（1877），位於彰化縣埔鹽鄉西湖村，由陳登正創立，他同時是該團的老師，因此被尊稱為「戲先生」，現任團長李塩華。是一個將南北管音樂【參見南管音樂、北管音樂】融合在一起「南唱北拍」（南唱北打）的音樂 *陣頭團體，也就是唱南管的曲但是使用北管鑼鼓樂。日治後期，陳長節團長將錦成閣分成「清南」的純南管演奏團，以及「南唱北拍」的高甲陣二團，團員多達百餘人。民國 91 年（2002）國史館臺灣文獻館陳正之主持研究錦成閣九甲戲曲音樂；民國 93 年（2004）納入西湖社區（西勢湖於光復後改名為西湖村）發展協會，成為西湖社區組織的一環；民國 95 年（2006）立案登錄為彰化縣文化局傳統藝術音樂類團體，以「錦成閣高甲團」為館

名，民國98年（2009）該團被登錄為彰化縣傳統藝術及保存團體（者），成為地方傳統藝術無形文化資產。

目前團員20多人，透過傳習，逐漸有年輕學子加入該團。在樂器上分為兩種，南管與*北管樂器，其中南管的樂器〔參見南管樂器〕有：*噯仔、品仔、*二絃、*三絃、拍板，而北管有梆子、北鼓、大嗩吶、*通鼓、大鑼、小鑼、*響盞、鈔、*殼子絃、*大廣絃等。演出活動類型多樣，表演內容則依照喜慶、喪事等活動性質而選擇適當的曲調或劇目。民間最常演的*扮仙戲是《三仙白》、《三仙會》、《醉八仙》和《天官賜福》等。喜慶儀式的進行，曲調上以輕快為主，唱詞內容多為祝福或吉祥詞，以襯托出熱鬧歡喜的氣氛，如【禧串】、【九柳點】、【相思引】等；喪事活動則演奏【風入松】、【車鼓調】、【士滾曲】等；參與*整絃大會則演出【福馬】、【取木棍】等。

錦成閣高甲團原先在彰化西湖村的老人長青俱樂部排練，近年向政府申請並補助款購得一廢棄舊屋，團員們自己填地、種樹，修復和重建，現今已有專屬*館閣。除了可提供團員練習並聚會，也可放置樂器、擴音器、館旗等公共器物。該團一直是義務性的演出團體，但隨著時代的進步與改變，加上一個團體的延續要有經費支持團務、維護樂器等。近年來當村民邀約錦成閣演出，會酌收6,000元的壓爐金入公庫；若是非村內的邀約，則考慮*出陣時間、人數、交通等收取費用，並由當天出陣的成員平分費用。若是參加政府單位所舉辦的活動，則將演出費用納入公庫，作為錦成閣日後開銷的基金。（施德玉撰）參考資料：403, 559, 560

緊疊

讀音為 kin²-tiap⁸。南管術語，僅出現在*譜以及*戲曲中的*粗曲。相當於西洋音樂的1/4拍號，即以四分音符當作一拍，每小節一拍。（李毓芳撰）參考資料：103, 110

錦飛鳳傀儡戲劇團

臺灣*傀儡戲團之一。錦飛鳳傀儡戲劇團位於高雄阿蓮，創立於1920年代，創始人為薛朴（1897-1980）。薛朴先向高雄茄萣的下茄萣的師父「練子」學習*布袋戲，接著跟隨唐山來的師父蔡因學習傀儡戲，而後舉家遷至阿蓮鄉，兼演布袋戲與傀儡戲，後布袋戲傳長子薛鈴峰，傀儡戲傳次子*薛忠信（1944-1993）。

薛忠信表演技巧頗佳，積極參與官辦演出。1993年薛忠信之子薛熒源（1969-）繼承「錦飛鳳」，為第三代團長，以發揚傀儡戲表演藝術及為傳統藝術爭取更多的文化榮耀為宗旨。除保留傳統戲曲思維外，更以現代劇場理念，將傀儡戲從宗教儀式演出，開拓至表演藝術層面。

錦飛鳳與*新錦福目前同為南部地區演出機會最多的傀儡戲團，平均每年約有3、40場的演出。除婚禮拜天公等場合外，曾多次獲國立傳統藝術中心（參見●）邀請演出，也多次受邀出國參與國際性藝術活動的演出與交流，自2000年起連續多年獲選為「高雄縣傑出演藝團隊」。2019年高雄市政府登錄為「高雄市傳統表演藝術」，而其謝土、拜天公儀式，並列入「高雄市定民俗」。此外，每年應邀至校園演出則多達兩百餘場。（黃玲玉、孫慧芳合撰）參考資料：49, 55, 187, 301, 553, 561, 562

經

梵語 sûtra。音譯作修多羅、素怛纜、蘇怛羅。一般譯為契經、正經、貫經。佛教聖典可總括為經、律、論三藏，經藏乃其中之一。經可分廣義、狹義兩方面。廣義而論：釋尊所說之一切教法均稱「經」。然佛典通常所稱之「經」，多係就其狹義而言：即以散文記載佛陀直說之教法。目前臺灣各寺院平日課誦或法會中皆包括眾多經文之諷誦，其內容多為佛陀之教誨，且均已譯為中文。平日課誦常見的經文有《般若波羅密多心經》、《佛說阿彌陀經》等。較為大部的經文則於專門的法會中誦念，如《華嚴經》、《法華經》、《楞嚴經》等。經亦為廣義*梵唄眾多儀文文體之一。經類文體形式多為散文體，每句字數四到九字不等，不押韻。平日一般課誦並無固定曲調配合唱誦。一般念

誦經文時，常以 *木魚伴奏。（高雅俐撰）參考資料：60

金剛布袋戲

臺灣 *布袋戲發展過程中所衍生出來的一支，也有寫成 *金光布袋戲或 *金鋼布袋戲的。一說因戲中常用劍光、金光來演出決鬥情節，故名「金光戲」；或說指的是此類布袋戲人物多為鍊氣士與修道者，鍊有金光護體，每一上場多用彩色布條在其身旁搖動，以示其金光寶滿，而道行較高、功力較強的人物，甚至使用七彩霞光，無論傷殘敗死幾次，主要角色總能起死回生而鍊成更超凡的武功，有如「金剛不壞之身」，因此被稱為「金光戲」，也稱「金鋼戲」。

另陳龍廷〈五十年來的台灣布袋戲〉中謂：「從布袋戲戲劇內涵角度來看，『金光』布袋戲是一種錯誤寫法，可能是由於社會上層的『文字文化』與下層民間的『口語文化』有嚴重脫節，再加上早期文字記者每多以北京國語的『正統文化』自居，所以對閩南語民間文化頗多扭曲輕視。」這是為什麼 1966 年以前就存在的「金剛戲」一詞，到了 1980 年代之後會被大量媒體誤導為「金光戲」的原因。*黃俊雄認為那是早期一些聽不懂閩南語的記者寫的，因為他們只知道一句臺詞「金光閃閃、瑞氣千條」，於是就稱這種布袋戲為「金光戲」。事實上，「金光閃閃、瑞氣千條」就是「金剛體」，是從武俠小說的「達摩金剛體」而來的。

「金剛布袋戲」源於臺灣中部，盛行於中南部。1948 年 *李天祿主演的《清宮三百年》開啟了金剛布袋戲之先河，後雲林虎尾 *五洲園與西螺 *新興閣兩大門派將其發揚光大。1970 年代藉由聲光科技、剪接技術與 *戲金等之優勢，取代了 *古冊戲、*劍俠戲而流行全臺，成為近代臺灣布袋戲的最大主流，不論野臺、廣播、電視等處處可見其蹤跡，1968 至 1971 年為極盛時期。重要代表性人物有黃俊雄、*鄭一雄、*鍾任壁等人。

金剛布袋戲重要的特徵是以唱片或錄音帶取代傳統後場；所用音樂無所不包，從西洋古典音樂到流行歌曲（參見❹）都有；舞臺與戲偶較傳統增大一倍以上，並增加許多奇形怪狀的戲偶；在戲偶內裝置簡單的機關以控制眼睛和嘴巴的開合，以及部分手腳的特殊動作；以彩繪的立體布景式舞臺取代傳統木雕彩樓，裝上閃爍的霓虹燈、配合乾冰、火花以及變化多端的布景；劇目大多採用創新的神怪武俠戲等；在劇情上產生「沒有結局的結局」的所謂「神秘手法」的處理方式；在表演上出現了強調主演者「親自登臺」的奇異現象等。

金剛布袋戲雖皆為劍俠戲武戲，但與劍俠戲之不同在於劍俠戲向依據史演義或神話小說編劇，但金剛戲則完全憑空杜撰，由於沒有史實的限制，情節變得更為自由、荒誕。金剛戲創作劇本非常多，著名劇目有《洪熙官三建少林寺》、《大俠百草翁》、《六俠三合》、《無情劍》、《怪俠紅黑巾》、《女俠粉蝶兒》等不勝枚舉。著名劇作家有吳天來、陳明華、鍾任壁、黃俊雄、黃俊卿、蔡輝生、廖來興等，亦不勝枚舉。（黃玲玉、孫慧芳合撰）參考資料：73, 187, 231, 278, 297, 318

金鋼布袋戲

*金剛布袋戲別稱之一。（黃玲玉、孫慧芳合撰）

金剛杵

佛教 *法器名。梵語 Vajra，音譯伐折羅、嚩日囉、跋折羅、伐闍羅。原為古代印度之兵器。其質地堅固，可擊破各種物質，密宗以其象徵堅利之智，摧滅煩惱，降伏惡魔，為諸尊聖神所執持的器物，或是修法時所使用的器具。修行密法者常攜金剛杵，顯示其揮如來之金剛智用，破除愚癡妄想之內魔，以展現清淨自性之智光，亦能破除外道諸魔障。

金剛杵可有金、銀、銅、鐵、石、水晶、檀木、人骨等多種的製作材質。其形制，兩頭尖端各單獨者，謂之獨股；分兩支者，謂之二股，依此有三股、四股、五股、九股金剛杵，此外亦有人形杵、羯魔金剛杵、塔杵、寶杵等，諸上各類，以獨股、三股與五股最為常見。獨股象徵「獨一法界」；三股表現身、口、

意「三密平等」；五股則是「五智五佛」義，亦表示十波羅蜜，能摧十種煩惱，成十種眞如，便證十地。

臺灣漢傳佛教體系的法會並不常使用金剛杵，唯可見其使用於以密法爲本之 *水陸法會與 *燄口法會，以爲降魔之用，並與 *手鈴搭配使用。（黃玉潔撰）參考資料：21, 52, 175

經懺

誦經禮懺之略稱。誦經有種種功德，禮懺可消除罪業，故爲佛教徒常見之修行方式。今謂出家人專以替信徒誦經禮懺爲業者，稱之爲趕經懺。（高雅俐撰）參考資料：60

敬燈

臺灣南部六堆地區客家族群的生命禮俗——娶親儀式中的一部分。敬燈舉行的時間爲娶親當天，午宴完送走賓客以後。將早上由新郎帶至新娘家的圓形彩燈（男燈），與新娘帶來的一對紗燈（女燈），吊於大廳的橫樑上，希望新郎新娘早日弄璋、弄瓦。儀式中需先上男燈，再上女燈。此時需配合 *客家八音之演奏，並由禮生說四句好話祝福新人。（吳榮順撰）

錦歌

讀音爲 kim²-koa¹-a²。福建曲藝曲種。是以閩南地方歌謠爲基礎發展起來的 *說唱音樂。在不同時期、不同地區，其名稱均有些差異——龍溪地區（漳州）多稱雜錦歌或錦歌；廈門地區則多稱歌子，1953 年後才統一稱錦歌。

錦歌的歷史悠久，約產生於明末清初，發展過程中，不斷吸收閩南民間小戲（如竹馬戲〔參見竹馬陣〕、*車鼓戲、老白字戲等）以及南曲、南詞的曲調，經過歷代民間藝人的消化融合，逐漸演變、發展而成。

錦歌最初流傳於閩南農村地區，演唱者多爲勞動階層，故其唱腔具有樸實粗獷的特色，一般稱爲「堂字派」；鴉片戰爭後，農村經濟破產，錦歌跟著農民流進城市，隨著聽眾要求的不同，逐漸受南曲影響，開始採用南曲的伴奏樂器，吸收南曲部分曲調或在曲尾接幾句南

曲，並且講究唱腔的圓潤與優美，形成了與「堂字派」風格迥然有別的「亭字派」。此外，許多盲人爲求生計，夜以繼日地四處奔跑，在街巷里弄、碼頭客店賣藝餬口，幾乎遍及各城鄉。在長期的實際演唱中，盲藝人對錦歌說唱也有許多創造和貢獻，其唱腔顯得格外樸素動聽，具有濃郁的鄉土氣息。

錦歌曲調大體可分以下三大類：1、*【雜唸仔】、【雜嘴仔】：這是在當地民間歌謠基礎上發展起來的朗誦體的唱腔。其唱詞句式較爲自由，用韻較寬，平仄不嚴，接近口語，通俗易懂，有很生動的民間語彙，內容風趣活潑，有時還穿插說白、數板。典型的如：【五空仔雜嘴】、【海底反】、【土地公雜嘴】、【倍思雜嘴】等。2、【四空仔】、【五空仔】：錦歌獨具風格的基本曲調，包括多種富於變化的唱腔，如用於悲調的【倍思】和以【五空仔】與其他曲調揉合形成的「安童鬧」、「土地公」、「大吃囉」等。【四空仔】的唱詞大多爲七言四句體，句法組織是四、三。調式爲強調角、羽兩音的徵調式，由於各種流派及個別藝人的創造，【四空仔】的變化頗爲多樣；【五空仔】又名【大調】或【丹田調】，唱詞以七言四句爲主，句法組合爲二、二、三。常在每句每段插入「伊」音作拖腔處理。【五空仔】的調式以商、徵居多。3、雜歌：又稱：花調，是指從其他曲種或戲曲中移植過來的民間小調。如從「南詞」吸收過來的【紅綉鞋】、【白牡丹】等；從民間小戲吸收過來的【花鼓調】、【鬧蔥蔥】、【送哥調】；來自地方民歌的【紫茶調】。雜歌的歌詞多爲七言四句體，句法組合爲四、三。但也有例外，它常用一個曲調的反覆，來歌唱大段唱詞，當情緒轉換時才更以新曲。一般而言，雜歌大都輕快活潑，但由於源的多面性，所以無論調式、節奏、旋律均爲多樣化。

錦歌所唱故事，以「四大柱」、「八小折」、「四大雜嘴」爲主。「四大柱」即《陳三五娘》、《山伯英台》、《商輅》、《孟姜女》；「八小折」即《妙常怨》、《金姑趕羊》、《井邊會》、《董永遇仙姬》、《呂蒙正》、《壽昌尋

母》、《閔貞拖車》、《玉貞尋夫》。「四大雜嘴」即《牽紅姨》、《土地公歌》、《五空仔雜嘴》、《倍思雜嘴》。另有長篇故事《王昭君》、《鄭元和》、《雜貨記》、《火燒樓》、《楊管拾翠玉》等一百多種。

錦歌的演唱，起初是一般民眾業餘的演唱，後來又出現職業的江湖走唱藝人。演唱時亦念亦唱，但以唱為主。演唱者一至二人，唱者自兼拍板。福建雲霄一帶的錦歌，大都採用對唱形式；各地盲藝人則多自彈自唱。伴奏樂器方面，漳州、廈門等城市地區，使用樂器大都與南曲相同，其他地區也有用*月琴、*秦琴、*椰胡、*二絃、*三絃、漁鼓、小竹板、銅鈴等伴奏。各地盲藝人都使用長桿月琴或二絃自彈自唱。（張炫文撰）

京劇百年

參見*京劇（二次戰前）、*京劇（二次戰後）、*京劇教育、*兩岸京劇交流、*三軍劇團、*顧劇團、*侯佑宗。（溫秋菊撰）

京劇（二次戰後）

二次大戰後，臺灣京劇的演出逐漸復甦。戰後初期，舉國歡欣，曾受日本壓抑卻仍頑強成長的*歌仔戲，此時更是順理成章蓬勃地到處流行，並開始由本地人組班，逐漸加入京劇公演行列。

戰後首先由中國來臺開演的京劇團是陸軍第95師組織的「振軍劇團」，該團在臺北中山堂（參見●）演出，從此，上演京劇的場所又多了一處。此後，出現部分沒有班底專業演員，來臺後才集合同道，以票房方式演出（例如曹晼秋）。其後，陸續由中國來臺及本省人士自組的京劇班社逐漸增加。

到了1948年，臺北上演京劇的地方擴張為新世界、中山堂、臺灣戲院、美都麗戲院、新民戲院、八角堂（紅樓劇場）等處。但隨即因電影恢復演出，京劇班又逐漸減少。惟同年年底由顧正秋個人率領抵臺的*顧劇團，隨即以整齊的班底，號召不少觀眾，表演的中心，遂由新世界轉到永樂戲院。根據各種資料顯示，

顧劇團在永樂戲院五年的演出中培養了很多本省籍的觀眾與票友。這段時期，演出京劇的場所，除永樂戲院外，還有環球戲院（後來之金山戲院）、國光戲院、三軍托兒所（地址在臺北金華街，後來的大專青年活動中心）、空軍介壽堂等處。1953年顧劇團因顧正秋結婚而解散，班中的張正芬、李金棠等雖曾組班作短期公演，終難長期維持而告解散。

1949年前後，還有一些特殊發展，在歷史上有重要影響。例如，有許多名票、名角率團來臺灣，或來臺灣後組團演出，但局勢卻不容其發展。例如，名票嘯雲館主王振祖率領的「中國劇團」聲勢浩大，惟演出不到一年，即因虧損太大而宣告解散。又，1954年至1955年間*戴綺霞、陳美麟、劉玉琴等人也嘗試私人挑班演唱，但都無法久撐。此外，張遠亭率張家班「正義劇團」來臺另謀發展；名旦秦慧芬、馬驪珠等以軍眷身分隨夫抵臺；金素琴、章遏雲則輾轉從香港到臺灣定居，雖然都曾挑班演出，也逃不出很快解散的命運。

總而言之，從1948年到1956年期間，京劇的公演，除了顧的劇團尚能以整齊的陣容，賣力的演出，而有固定的演出場所維持了風光的局面外，政府遷臺之初，無法立即照顧文化事業；影響所及，各劇團及挑班演出的名角，都無法維持長久，日後只能以臨時的組合做業餘演出，或加入軍中劇團。實際上，以當時的營業狀況來看，劇團的負擔很大，任何人組班、營業，都是很困難的事，解散劇團只是遲早要

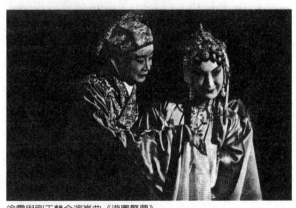

徐露與劉玉麟合演崑曲《遊園驚夢》

面臨的狀況罷了。當時，演出京劇的場所後來只剩永樂戲院。多數的民間劇團，除了一般的公演外，最多的觀眾，是準備反攻大陸的三軍官兵，也就是到各地為軍中官兵勞軍。因此，在顧劇團解散後，京劇在民間的發展，實際上進入黯淡的時期。（溫秋菊撰）參考資料：222, 223

京劇（二次戰前）

中國京劇流傳到臺灣的時間，一般認為始自清光緒12年（1886）劉銘傳任臺灣巡撫時；而且「因唱的語言是做官人所用的京音，觀眾大都是官顯、士紳，所以民眾均稱此為京班或正音……」

清以降，先後傳入臺灣的多種傳統戲曲，在表演體系、劇團組織、演出形式各方面，都承襲了中國傳統的戲曲形式：娛神娛人，作為凝聚民眾情感與表達社會參與的演出方式。因此，絕大部分的戲曲演出多在寺廟前面或街衢廣場以「野臺」的方式舉行，以營業方式正式對民眾公演是日治時期臺北有戲院之後。

根據資料記載，自京劇傳入臺灣到1924年之間，平均每年自大陸聘請一個班社來臺演出。例如，1909到1915年之間，在大稻埕建造淡水戲館演出的「京都鴻福班」京劇團，1916年起八年之間，在新舞臺（參見●）演出，來自京都、上海，專門跑外搭的許多戲班來臺上演的團，先後有「上海上天仙班」及「群仙全女班」（1916），「京都鴻福班」、「京都天勝京班」（1919），「上海餘慶班」、「上海天勝班」、「京都復勝班」、「京都三慶班」、「上海天昇班」（1921），「上海如意女班」、「醒鐘安京班」（1922），「舊賽樂」、「京都德勝班」（1923），「上海復盛京班」（1924）。

1924年臺灣在大稻埕建造了第二間戲館「永樂座」（即永樂戲院），與新舞臺形成競爭的場面，也造就了京劇演出的黃金時代；其中，並出現了第一個臺灣的京劇團：臺南科班正音「金寶興」。其他自大陸聘請的團有在永樂座演出的「樂勝京班」、「廣東宜人園」，在新舞臺演出的「上海聯興京班」、「上海復盛京班」。

但此發展隨即因為電影的興起、第一次世界

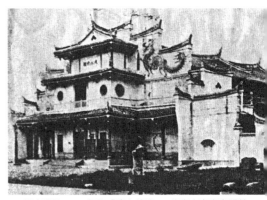

日人建於1910年的「淡水戲館」，後來由富商辜顯榮買下，改名為「新舞臺」，對照目前信義計畫區由中國信託辜家興闢的現代劇場「新舞臺」，頗有文化傳承意涵。

大戰後全球經濟不景氣、臺灣 *歌仔戲興起的影響漸走下坡。受經濟不景氣影響，京班的票價比較貴，京劇觀眾自然減少了。1925年以後，同樣受知識分子欣賞的新穎娛樂「無聲電影」，又吸走了不少觀眾，導致後來新舞臺不演京劇而專演電影；因此，1925年起，京班在臺灣的演出已經寥寥無幾，欲振乏力。

1926年起至1927年之間，從中國大陸來臺上演的京劇班社，每年只有一至兩班。其後，直到1931年，才又有來自上海的「義和陞京班」在新舞臺演出。當年以一些來臺灣演出並決定長住的中國演員為主組成的京班（臺灣演劇公司），也曾在新舞臺開演，壓臺戲皆演《薛仁貴出世》，但票房不佳。

1935年，京劇在臺灣又曾短暫掀起一股熱潮，原因是日本人為慶祝其治臺四十年紀念，10月10日在臺北舉辦「臺灣大博覽會」，因此，大稻埕的第一劇場（電影院）開幕，特聘請「上海鳳儀京班」來演開臺戲，因為臺灣久未上演京劇，又逢博覽會期間，賣座很好，以致有一陣子，第一劇場還與永樂戲院打對臺。但隨著1936年起中日關係的惡化，上海京班無法來臺灣，決心留在臺灣的部分藝人成為歌仔戲指導老師，旋又因日人禁演歌仔戲，以及開始八年抗日戰爭，京劇演出終於在臺灣銷聲匿跡。（溫秋菊撰）參考資料：133, 222, 223

京劇教育

1949年以後，國民政府在臺灣基於維護傳統藝術與照顧三軍官兵心靈的實際需要，對於京劇人才的培養積極分兩方面進行。其一是一般的學校教育系統下的薪傳，一是在劇團附設的學校下的教育。

在公立學校體制方面，首先是在1955年，臺灣藝術專科學校（參見●）創設國劇科，第一次將京劇的教育納入正規體系。當時，因為與一般學制同等考量，學生入學年齡較大，管理辦法也比照一般學制，因此教學效果並不夠理想，因此，1959年就停止招生，直到1983年才應需要辦理夜間國劇科，招收曾受戲劇教育的高職畢業生，修業四年，以延伸其學習。目前，中國文化大學（參見●）戲劇學系也設有國劇組，接受戲劇高職畢業生及一般生，訓練其成為更有專業知識水準的演員。

在臺灣率先興辦私立戲劇學校的辦學者是名票王振祖。1949年他率「中國劇團」來臺後，因各種因素，演出票房不佳，自此，他四處奔走，於1957年創辦了「私立復興戲劇學校」〔參見●臺灣戲曲學院〕，第一屆招生120名。王振祖的「私立復興劇校」強調「學校科班化，科班學校化」，亦即強調是傳統經驗與學校教育並重，比較符合傳統戲劇專業教育的理念。1968年該校改制為隸屬教育部的「國立復興劇校」，1982年改制為「國立復興戲劇實驗學校」，加設「綜藝」一科。招生對象訂為即將就讀國小四年級的學生（不超過九足歲）；規劃經過八年訓練，可獲得高職的資歷，而成績優秀者，畢業後可留校實習，或加入該校劇團。兼顧了工作機會與專業技能培養。

除此之外，三軍劇團原來附設的「小孩兒班」（小班），經過多年的發展後，都陸續改制為「劇校」，例如，1954年，空軍「大鵬劇團」率先成立「小大鵬」，屬試辦的性質，1963年改為「大鵬戲劇補習班」，1978年改制為隸屬教育部的「大鵬戲劇實驗學校」。海軍「海光劇團」附設的「小海光」在1969年成立，1978年改為「海光戲劇實驗學校」。陸軍「陸光劇團」的「小陸光」也在1978年改為「陸光戲劇實驗學校」。聯勤的「明駝劇團」是唯一沒有「小班」的。1985年7月，三個劇團劇校奉命合併為「國光劇藝實驗學校」，校址在木柵，它原屬➕國防部藝工總隊的「國光綜藝訓練班」，分舞蹈、音樂、戲劇（話劇）、特技四科，1985年與三軍劇校合併時特加設「國劇組」，聘原「三軍劇校」師資及「明駝劇隊」的資深演員為師，招收國小四年級學生，展開為期共九年的訓練。（溫秋菊撰）參考資料：222, 223

京崑雙奏

*國光劇團的演出以京劇和崑劇為主，然而京劇與崑劇雖然有「京崑本一家」的說法，卻是截然不同的兩個劇種，只是二者關係甚為密切。崑劇形成於明代，有「百戲之母」之稱，京劇則形成於清代中葉，有許多劇目及表演向崑劇汲取養分，二者相互影響。

崑劇為「曲牌體」，以笛子為主奏樂器，唱詞多寡依照曲牌格式而定，類似元曲，曲音悠揚，格律嚴謹，易於抒情。京劇則為「板腔體」，以京胡為主奏樂器，唱詞基本上為七字句或十字句，聲調高亢，適合敘事。自20世紀中葉以來，京劇與崑劇除了傳統劇目之外，皆投入新編戲的創作，然而二者壁壘分明，並未有同一齣戲京崑合演的現象。國光劇團的《水袖與胭脂》（2013）、《十八羅漢圖》（2015）、《蘇東坡・定風波》（2017）、《天上人間・李後主》（2018）合崑曲與京劇音樂於一臺，可以說是海峽兩岸唯一「京崑雙奏」的劇團。

《水袖與胭脂》以京劇演繹故事主軸，穿插崑劇《長生殿》段落作為戲中戲，《十八羅漢圖》則由劇中人宇青（*溫宇航飾演）演唱曲牌。「京崑雙奏」以《蘇東坡・定風波》和《天上人間・李後主》最為明顯，此二齣戲分別演繹文學家蘇東坡與李後主的故事，因劇中出現大篇幅的宋詞，故以崑曲譜曲，京腔則用來敘說故事及抒發人物心境。

《定風波》京劇編腔為*馬蘭，《天上人間・李後主》作曲及京劇唱腔設計為*李超，此二齣戲及《十八羅漢圖》崑曲編腔皆為江蘇省演

J

jingneizu

漢族傳統篇

●敬內祖
●金光布袋戲
●敬外祖
●敬義塚
●金獅陣

藝集團崑劇院音樂總監孫建安。國光劇團之所以在這四部作品進行「京崑雙奏」，一方面是基於題材與人物考量，一方面則是因爲崑曲小生溫宇航的加入，促使藝術總監 *王安祈爲演員量身設戲。

海峽兩岸的環境差異也是國光劇團「京崑雙奏」的成因之一，相較於許多編制完備、行當齊全的大陸京崑院團，臺灣幾乎可以說沒有專業崑劇演員與劇團，而由京劇演員兼習、兼演崑劇，兼融並會，反而碰撞出不同的美學成果。（林建華撰）

京崑雙奏──《天上人間‧李後主》

敬內祖

臺灣南部六堆地區的客家族群生命禮俗──娶親儀式中的一部分。敬內祖於 *敬外祖之後舉行，時間爲娶親前一天的傍晚。敬內祖在上六堆地區，稱爲敬內祖，但在下六堆地區，稱爲「請原鄉祖」，皆爲祭拜家中的祖先。新郎在回到住屋時，與父親一同至臨時性的祖堂上香。其儀式過程由 *客家八音團伴奏。（吳榮順撰）

金光布袋戲

*金剛布袋戲別稱之一。（黃玲玉、孫慧芳合撰）

敬外祖

臺灣南部六堆地區客家族群的生命禮俗──娶親儀式中的一部分。敬外祖的時間爲，娶親前一天的中午以後。敬外祖敬的是，新郎母親娘家的祖先，與新郎祖母娘家的祖先，在美濃地區還包括了曾祖母的娘家。是爲了表達對母系親屬感恩及飲水思源的心情。由於新郎的家人忙於準備婚禮相關事宜，因此敬外祖多由鄰居幫忙。需準備印有姓氏的圓形大燈籠（男燈）一對、彩旗一對、三牲、紅粄與酒等祭品。其整個過程，都由 *客家八音團伴奏。（吳榮順撰）

敬義塚

高雄六龜新威村客家族群每年舉辦的歲時儀式。一年有春秋兩祭，專爲無主孤魂或是無人祭祀的往生者所舉行的祭典，與「祭河江伯公與祭好兄弟」同一天的下午舉行。由當地的「勸善堂」與「聖君廟」所主辦。正式祭拜前，由撿骨師打開義塚兩側的小門，檢查是否有新的骨骸。之後由兩位工作人員，手持樹葉入義塚內清理，廟方稱之爲「消毒」。完成後，進行三獻禮的儀式。儀式結束後，鎮民可於此時求願，或是還願。最後，由工作人員關上義塚門，直至下次祭義塚時，才可再打開。在三獻禮的過程中，由 *客家八音團伴奏。（吳榮順撰）

金獅陣

歷史悠久，據載於道光 27 年（1847）臺南市西港慶安宮重新修建落成時，辦理王醮【參見臺灣五大香】及擴大遶境時，就有金獅陣的存在。金獅陣是以「獅頭」帶陣的 *武陣表演藝術，是由宋江陣蛻變而來，由於「獅頭」是表演的主要角色，所以「獅頭」在金獅陣裡的地位頗高，也是此陣的祀神，金獅頭以紙糊製作，造形特殊，彩繪鮮豔，引人注目。依據傳統，每陣專用一隻「獅頭」，且每三年更換，舊獅頭則予以火化。一般有「金獅陣」的廟宇，多設有專祠或神壇供祀，西港區港東里烏竹林廣慈宮的「獅祖」即是「西港仔香」的開路先鋒。廣慈宮的獅頭以紅底搭配金箔，獅身披著黑色麻網衫，背脊部分打了 24 個結，像是人體的脊椎，有賦予生命的意義。

金獅陣的表演形式近似宋江陣，不過套數和陣型沒有像宋江陣那麼複雜，金獅陣的演出方式，開始及結束都由獅頭帶領神。拜神之後打圈、開四城門、龍捲水、蜈蚣陣、黃蜂結

巢、黃蜂出巢等等陣式，接著表演十八般兵器等，金獅陣所用之兵器多仿自宋江陣，其中最多爲藤牌（藤制盾牌）。一般相信藤牌爲天地會之聖物，因此使用藤牌的藝陣或與天地會相關。最後由獅子表演獅舔尾、獅翻身、煞獅、刣（音類似臺，原意爲殺，但此處有舞、弄之意）獅、獅旦表演，最後是兵器對打與陣式演練（官兵陣、五花陣、八卦陣）。各地金獅陣表演內容不盡相同，但都以搖旗吶喊，進行武術表演的單打、雙打和集體群打爲主。

在臺南市具有代表性的金獅陣是西港區「烏竹林廣慈宮金獅陣」，於民國96年（2007）被臺南市政府指定登錄爲無形文化資產表演藝術團體，指定登錄理由有四：1、金獅陣爲「宋江四陣」（宋江陣、金獅陣、*白鶴陣、五虎平西陣）之一，獅頭造形及動作獨特而有異趣，具藝術性。2、爲宋江陣班底之陣種，以獅領陣，既有宋江陣式的演出，單、雙、群打相當獨特，又有「舞獅」的特殊表演，值得保存。3、爲原臺南縣金獅陣的始祖，號稱「獅母」，甚多金獅陣皆由其衍出。4、該團在「西港仔香」中具領導地位，可入王府。表演動作及技藝又多保留原味，技巧極佳，值得保存。

臺南市西港區「烏竹林廣慈宮金獅陣」是「西港香」最先組成的金獅陣，也是最具聲勢的武術陣頭，至今已有百年以上的歷史，素有「獅母」之稱，從早期至今一直是西港香出巡遶境時之開路先鋒。此金獅主要是爲了三年一次的「西港仔香」組織、訓練，當訓練完成後，即擇期至玉敕慶安宮開館，向神明稟告成效，並向千歲爺報告已經完成準備可以開始遶境。烏竹林金獅陣有開路解厄、驅邪祭煞及維持秩序的功能，其餘例如金獅陣開始遶境後，一定會帶著謝籃，除了裝載廟方或是地方仕紳餽贈的謝禮外，最重要的是裝載的淨香爐、鞭炮、金紙、淨符等物，淨香爐一路香火不斷，象徵沿路驅邪除穢、淨化空間，若表演時有人不小心觸犯禁忌時，淨香爐有淨化金獅陣的作用。另外，兵器皆貼有淨符，在地人慣稱爲淨符，其來源是金獅陣於請獅祖立館後，在廟裡由獅祖降駕於手轎仔當場直接畫於金紙，與其

他*陣頭皆由法師畫符及唸咒有所不同，手轎畫符儀式象徵神明已驗收核可該陣頭，往後神祇將會如影隨形，跟隨金獅陣消災解厄、袪除晦氣、驅除邪靈。另外，打圈、燃放鞭炮等也都具有消災解厄之驅邪避禍的宗教意義。（施德玉撰）參考資料：190, 206, 209, 557

金蠅捻翼做蔭豉，海籠仔拗腳變豆乳

*北管俗諺，指早期蘭陽地區西皮、*福路之爭時兩派弟子互詆之辭。西皮子弟譏諷福路派爲金蠅，故謔稱如將金蠅翅膀捻去即成爲豆豉。而西皮子弟是以沙蟹（海籠仔）爲標誌，故福路派戲稱將海籠仔的腳折斷就會變成豆腐乳。（林茂賢撰）

金蠅拚翅籠仔

*北管俗諺，指蘭陽地區西皮、*福路相爭之時，兩派子弟互詆對方爲金蠅（音同金神，即果蠅，表福路派）與海籠仔（即沙蟹，表西皮派）。西皮奉*田都元帥爲戲神，傳說田都元帥是個棄嬰，由毛蟹濡沫養育長大，因此其神像造型或於嘴邊畫有蟹腳，或在其額頭繪上毛蟹圖形，西皮子弟因此就以「海籠仔」爲圖騰。福路子弟藉此譏其爲專吃腐蝕物，而西皮派則反稽福路子弟如同蒼蠅般沾食發爛的食品。（林茂賢撰）

祭聖

在臺灣客家村落的傳統廟會中，祭拜一般神明時，大部分都會有三獻禮的儀式，均需*八音班的現場配樂，稱爲祭聖。（鄭榮興撰）參考資料：243

舊路

參見福路。（編輯室）

九腔十八調

一、泛指*客家山歌之數量與演唱方式之多樣化。其義有各種不同解釋，其中較明確的是指所謂九腔十八調，緣由廣東省有多種不同的口

J

jinying　漢族傳統篇

金蠅捻翼做蔭豉，
海籠仔拗腳變豆乳 ●
金蠅拚翅籠仔 ●
祭聖 ●
舊路 ●
九腔十八調 ●

J

漢族傳統篇

jiuzhi

● 九枝十一雁，叫雁成鴨
● 九鐘十五鼓
● 集賢社
● 集絃堂
● 絕頭句
● 居順歌劇團

音，因爲口音的不同，而產生了多種不同的唱腔，這些唱腔爲：*海陸腔、*四縣腔、饒平腔、陸豐腔、梅縣腔、松口腔、廣東腔、廣南腔與廣西腔；而所謂的十八調是指客家山歌調中有：【老山歌調（南風調）】、【山歌仔調】、【平板調】、*〈思戀歌調〉、*〈病子歌調〉、*〈十八摸調〉、*〈剪剪花調〉（十二月古人調）、*〈初一朝調〉、〈桃花開調〉、*〈上山採茶調〉、〈瓜子仁調〉、*〈鬧五更調〉、*〈送金釵調〉、*〈打海棠調〉、*〈苦力娘調〉、〈洗手巾調〉、〈賣酒調 *〈糶酒〉〉、*〈撐船歌調（桃花過渡）〉、〈繡香包調〉等。嚴格說來，客家山歌調並不止九腔十八調，但因爲其他的腔調較無特色，以致失傳而無法考據。其中【老山歌調】沒有節拍約束，較爲難唱，與【山歌仔調】、【平板調】屬大調，曲不變而歌詞可因人因地自由發揮而有不同。

二、*北部客家民謠曲調之統稱，意指客家民謠類型與音樂形態的多樣性與豐富性。長年以來流行於客家歌謠研習班界。也爲 *三腳採茶唱腔之稱呼。（一、吳榮順撰；二、鄭榮興撰）參考資料：12, 216, 218, 241, 243, 248

九枝十一雁，叫雁成鴨

讀音爲 kau²-ki¹ tsap⁸-it⁴ gan⁷, kio³-gan⁷ seng⁵-ah⁴。南管 *指套《金井梧桐》，第一節曲詩中「雁」之 *大韻，共有十一拍，第二節「枝」之大韻，共有九拍，故稱「九枝十一雁」。「雁」字，爲開口音 gan⁷，以 a 牽音，其音似鴨 ah⁴，故有「叫雁成鴨」之趣言。《金井梧桐》曲詩於明刊本中已見，從其曲詩所圈之拍位看，此曲在明代的唱法與現今唱法大致相同，一個字唱十一拍的大韻，相當於西樂四四拍的長度，是目前南管曲中拍位最多的大韻。「九枝十一雁，叫雁成鴨」爲已故藝師 *吳昆仁所言。

（林珀姬撰）參考資料：79, 117

九鐘十五鼓

爲 *佛教法器（特別是 *鐘鼓）擊奏特有的節奏模式名稱。常做個別單曲之間連接（當作 *過門）之用。其基本樣式爲九下鐘聲與十五下鼓

聲。多見於〈三皈依〉、〈八十八佛大懺悔文〉、〈大迴向〉等處。（高雅俐撰）參考資料：386

集賢社

參見左營集賢社。（編輯室）

集絃堂

參見艋舺集絃堂。（編輯室）

絕頭句

*歌仔戲七言四句的唱詞，偶有採用四句皆押「平聲」或四句皆押「仄聲」的情況，歌仔戲界稱之爲絕頭句（請見下方範例）。*廖瓊枝、石文戶、陳聰明均認爲，這是歌仔戲歌詞押韻的特色。絕頭句比起一般句句押韻的歌仔戲唱詞，或隔句押韻的一般詩詞，更爲困難。石文戶表示，絕頭句的做法是很不容易的，通常對閩南語很靈通、了解古詩詞規律者，才會運用。這樣的語言旋律，影響其音樂曲調的進行，歌詞所配的曲調，須審慎斟酌的使用，這種四句皆押「平聲」或「仄聲」的歌詞，不可能採用 *【七字調】，因爲【七字調】的旋律進行，是按二、四句押「平聲」、第三句押「仄聲」的規律運轉其曲調〔參見歌仔戲音樂〕。

範例：絕句頭歌詞

（一）唔知李家兮行「蹤」（平），祈求聖母大展神「通」（平），庇祐公婆永健「康」（平），庇祐阮夫妻早相「逢」（平）。

（二）人生定有三年「福」（仄），四書五經（我）有勤「讀」（仄），人講無恩（是）不（敢）受「祿」（仄），困苦我也能克「服」（仄）。（游素鳳撰）

居順歌劇團

團主陳居順，藝名爲「牛車順」，原以駛牛車維生，後改行賣藥並拜師學習 *三腳採茶戲，以客家 *撮把戲聞名的楊秀衡夫婦，曾拜陳居順爲師，現已過世。此劇團創立於臺灣光復初期，爲臺灣新竹的 *客家改良戲班，原名爲「牛車順歌劇團」；1975 年，改名爲「居順歌劇團」；1996 年散班。而「黃秀滿歌劇團」之

團主李永乾曾於 1970 年代加入此劇團演出。
此劇團於內臺戲興盛的 1945 年後至 1950-1960
年代，亦曾於戲院中代替電影播放，而演出客
家撮把戲。（吳榮順撰）

聚雅齋

參見大甲聚雅齋。（編輯室）

聚英社

參見鹿港聚英社。（編輯室）

K

kaiguan

漢族傳統篇

● 開館
● 開基伯公
● 開介頭
● 開拍
● 開山
● 開嘴管

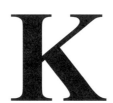

開館

一、讀音爲 khui¹-koan²。民間音樂團體語彙，例如：指 *館閣聘請 *子弟先生來教授樂員新的曲目，屬臺灣民間多類音樂社團經常性活動之一，透過開館來增加樂員的曲目與唱奏技術。傳習的時間以四個月爲一期，稱爲「一館」，實際教授的時間只有一百天，其餘二十天爲帶薪的休假日。於開館期間，館方要負責 *館先生的食宿，也由於子弟們白天多有其他正職工作，故館先生在白天準備教學資料，即抄寫要教授戲曲的 *總講、*曲旁，或是其他曲目的 *工尺譜，亦可能有子弟前來請教唱奏技巧，晚上才是正式教習的時間。

二、一般北管曲館聘請子弟先生前來教館，每四個月爲「一館」（一百工爲一期），每一「館」之前有具體的儀式，意爲曲館教學活動正式開始，稱爲開館。

三、開館普遍存在於神明廟會中，凡參加盛大慶典的各庄頭藝陣成員，在入館集訓完成後，慶典舉行日之前，擇吉日前往主辦廟做完整的全套演出，請神、人暗地裡批評指教，並行拜廟謁神之儀，以示眞正成「陣」，正式參加慶典，是謂開館。

由於整個香醮期間，就以此次的表演最爲完整、精彩，因此除自組的庄頭陣絕對會來開館外，外聘的陣頭也多會來開館。一來可藉由開館的公開表演驗收成果，肯定演技；二來可讓成員眞正進入狀況，自我定位。

開館因象徵陣頭的總驗收，因此被視爲香期大事，凡前來開館者，除貼出香條外，主辦廟宇更會派人於指定地點恭迎，以引導進主辦廟宇「開館」。（一、潘汝端撰；二、鄭榮興撰；三、

黃玲玉撰）參考資料：12, 203, 207, 210

開基伯公

乾隆元年（1736），臺灣南部六堆地區的右堆統領林豐山、林桂山兄弟，帶領 40 餘人，越過荖濃溪，來到美濃山下入墾，並於靈山山腳下（今名仍爲靈山，靈山的位置於旗尾山至月光山稜線的中段），建立了開基伯公廟，以期保佑在此生根、豐收、平安，爲客家人開墾美濃庄的開始。伯公，即所謂的土地公，而開基伯公爲最早的一座土地公廟，除了此座美濃開基伯公，另外還有北上堂開基伯公、龍肚開庄伯公、竹頭角開庄伯公、九芎林開基伯公、中壇開庄伯公和上竹園開庄伯公。單單美濃就有 370 多座土地公廟。（吳榮順撰）

開介頭

讀音爲 khui¹-kai³-thau⁵。指民間器樂合奏中的領奏，指演奏某一特定鑼鼓之前，*頭手鼓所擊或比劃的特定動作，*下手見此便知要演奏什麼鑼鼓。（潘汝端撰）

開拍

讀音爲 khui¹-phek⁴。南管樂句的拍位若落在「點甲」（𠃌）的甲線位置時，稱爲開拍，*曲簿中會以「×」代替「。」的拍位符號，此用法在 *《明刊閩南戲曲絃管選本三種》中已見。（圖見下頁）（林珀姬撰）參考資料：79, 117

開山

臺灣 *傀儡戲演出的基本動作之一。傀儡戲偶出場，舉起右手，依順時針方向劃大圈，戲偶雙眼注視手掌，手亦隨之轉動，手掌畫時，遵循「舉手到目眉，分手到肚臍」的規範，手勢才會顯得優雅。（黃玲玉、孫慧芳合撰）參考資料：55, 187

開嘴管

讀音爲 khui¹-tshui³-koan²。指北管大吹【參見吹】吹奏者依前場人員開唱音高，隨即調整吹奏指法來適應演唱者所唱調高。以西樂概念對

前兩行細線框處為慢頭，「×」框起處為開拍。演唱歌詞（含虛字）墨色較淡，墨色較濃處為工尺譜。

照之，即前場開口演唱曲調為 C 大調，後場樂師即選擇相符的管門吹奏，若改天前場以高一個全音的 D 大調來演唱相同曲調，後場樂師亦要改變指法，選擇高一個全音的管門來伴奏。（潘汝端撰）

客家八音

一、在客家聚落中，通常僅以「八音」二字稱此樂種，然學界為與閩南之 *八音有所區分，多加上「客家」二字，合稱為「客家八音」。八音，為客家族群的喜慶音樂，因舉凡結婚、壽誕、滿月、新居落成、高中、神明聖誕等喜事場合，主家多會聘請 *八音班現場演奏八音音樂，使整個活動充滿歡騰喜悅之氣氛。八音，為以 *嗩吶主奏之音樂形式，然依樂隊編制與曲目，其音樂可分為 *吹場與 *絃索二類。「吹場」為嗩吶與鑼鼓樂器之合奏，用於拜天公、祭祖等儀式或行進中；「絃索」為嗩吶、胡琴、鼓、鈸樂器與其他絲竹樂器之合奏，多用於宴客等休閒欣賞場合。

二、「客家八音」為客家人器樂合奏的代名詞，也是不論 *客家山歌或是客家戲曲，合樂的一種音樂形式。客家八音在臺灣北區與南區，不論是曲目或是演奏風格，都有很大的差異性。北部的客家八音，為戲劇以及各種可能的民俗活動伴奏，在樂曲的傳承上，是以「寫傳」（Writing Tradition）為主；而南部的客家八音，則是一種「小而美」的四人組合，其樂團編制包括：嗩吶（兼吹直簫）、*二絃、*胖胡、打擊（*堂鼓、小鈸、小錚鑼、小鑼、大鑼），其只為客家的生命禮俗，與歲時祭儀擔任主要角色，且在樂曲的傳承上，是以「口傳」（Oral Tradition）為主。

臺灣北部的客家八音，與南部的客家八音，具有不同的特色。南部的客家八音，其編制通常為四人組；而北部的客家八音，其編制分為四人、五人、六人、七人、八人，甚至往八人以上的組合發展，人數的多少，視經費的多寡與場面來決定。而每一種編制，又可分為吹場音樂與絃索音樂兩類。北部的客家八音團，於演奏吹場音樂時，至少有兩把嗩吶，甚至多到四把；與南部八音團，只使用一把 *嗩吶的情況不同。而北部的客家八音，可以見到如 *揚琴、*秦琴、大鑼等樂器，而這些樂器，在南部的八音團中，並不會用到。（一、鄭榮興撰；二、吳榮順撰）參考資料：12, 243

客家車鼓

客家車鼓為閩南 *車鼓的客家化演出，使用客家話演唱。演出的形式仍為手執四寶〔參見四塊〕、手舞足蹈，並且演唱客家山歌。演出客家車鼓的著名人物有臺灣南部的楊秀衡，他最常演出的有兩大套，一套以閩南車鼓的【牛犁歌】為基礎，發展成組曲式的客家車鼓；另一套則以閩南茶館中流行的「拋採茶」，轉化成客家車鼓「海採茶」。以楊秀衡演出的客家車鼓【牛犁歌】為例，他串接閩南車鼓中的〈開四門〉以及【牛犁歌】，輪番演唱。〈開四門〉又可稱為〈車鼓譜〉，為車鼓演出前的〈起譜〉，在非行進之 *車鼓戲演出中，在開場之前都要先跳一段〈開四門〉，由車鼓藝人依次於四個角落表演。其使用北管的工尺音符來演唱音高，為五聲音階羽調式。而此處的【牛犁歌】，除了一般大眾熟悉的「頭戴竹笠喂，遮

日頭啊喂，手牽那犁兄喂，行到水田頭，那唉呦犁兄喂，日曬汗那流，大家哪合力啊喂，來打拚唉呦喂，哪唉呦啊伊多犁兄喂，日曬汗那流，啊伊多，大家協力來打拚。」曲調外，楊秀衡亦演唱另一首曲調，然都使用七言四句的客家山歌詞。而另一套「海採茶」使用的曲調〈海採茶〉，又名〈採茶歌〉，其樂曲結構為一段體（a+b+c+d），此段落可反覆數次演唱，使用五聲音階徵調式。（吳榮順撰）

客家改良戲

一、脫離了*三腳採茶戲的形式，於客家地區發展的戲劇，都可稱之為改良戲。而現今客家劇團的藝人所指的改良戲，即內臺時期【參見內臺戲】所演的戲——「內臺改良戲」，改良戲吸收了：*亂彈、*四平戲、京戲【參見京劇（二次戰前）】的大戲模式，其中以海派京劇的影響最大。由於當時京劇十分受到觀眾歡迎，改良戲在其影響下，幾乎每位改良戲藝人，都會演唱〈西皮原板〉、〈西皮搖板〉等京劇唱腔，甚至能演出口白參雜客家話、河洛話的京劇【三國誌】（例如*勝拱樂歌劇團），以及當時風靡的戲齣【狸貓換太子】，來自於亂彈或四平戲的劇目【販馬記】等。而改良戲雖然具有大戲的規模，也沿用了三腳採茶戲中的*九腔十八調唱腔，並以【平板】作為主要的唱腔。在使用的樂器方面，*文武場加起來至少七人，*文場重視*椰胡與*胖胡，而*武場由一人擔任頭手鼓，另一人負責*通鼓兼*小鼓，一個打擊鐃鈸，也可能加上吹*嗩吶者。與三腳採茶戲中僅使用胖胡、*二絃（殼子絃）與

鑼鼓類樂器（敲仔板、小鈸、小鑼、大鑼與通鼓）的情況不同。

二、改良戲係指三腳採茶以外的客家戲。客家*採茶戲藝人改編了許多傳統劇本，在日治時期逐漸出現新的、有別於過去的戲碼；其中有改編自三腳採茶戲的摘段（折子），獨立成齣演出，如《攞酒》一齣發展出的《扛茶》、《拋採茶》，都是相當具有特色的變化體。在唱腔和服裝上均保存傳統再加以改良，增加其視覺及聽覺的多元性。而後場樂器仍保留*八音豐富的器樂。此外《姑嫂看燈》、《鬧五更》、《開金扇》、《十八摸》等是從小曲、小調轉化形成的小戲齣。客家改良大戲出現後，也曾向其他大劇種借戲齣來改編，其中改編自四平戲最具代表的為《龍寶寺》；改編自亂彈戲的《秋胡戲妻》、《三娘教子》、《寶蓮燈》、《雙別窯》、《回窯》；以及其他如《仙伯英台——梁祝》、《花子收徒弟》、《義方教子——李亞仙與鄭元和》等劇目。（一、吳榮順撰；二、鄭榮興撰）

客家歌謠班

原客家山歌班或民謠班，所學習內容以傳統客家山歌、採茶、九腔十八調為主，近年也有許多新的社團，為了加入客家創作歌謠，因而取名為客家歌謠班。而許多縣市鄉鎮行政部門，也多開班舉辦客家歌謠傳承，聘請藝師指導，並發表成果。（鄭榮興撰）參考資料：243

客家民謠研進會

1962 年 6 月，苗栗鎮內有一批對客家詩特有研究的紳士，為了發揚、推廣客家山歌文化，組織客家歌謠研究會，1963 年 9 月建議●中廣苗栗廣播電臺辦理全國客家民謠比賽，得到巨大回響，同年 12 月成立「苗栗縣客家民謠研進會」。這是全國第一個為推動客家民謠而登記立案的民間組織，首任會長為饒見祥。

▼鄧光南攝影

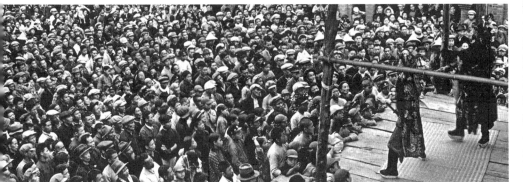

（鄭榮興撰）參考資料：243

客家山歌

客家的傳統*民歌，一般稱之爲客家山歌。一般的客家山歌調，被稱爲*九腔十八調，客家山歌包括了*【老山歌】、*【山歌仔】、*【平板】與其他的*小調，這樣的山歌調，在臺灣，不論是北部或是南部，大致上是相同的。而【半山謠】【參見〈半山謠〉】、【大埔調】（美濃調）、【正月牌】、【新民庄調】，爲南部*美濃地區所獨有，因此又稱爲美濃四大調，有別於北部的山歌調。而美濃地區客家山歌調的曲式結構，大體上十分規律，由前奏引導，而歌唱的部分，由兩個幾乎相同的前後段落組成，而一個樂段重複演唱兩回，兩個樂段間有一器樂過門。演唱結束後，再以簡短的幾個音作爲尾聲。【老山歌】、【山歌仔】與【平板】，其演唱時，曲調不變，但是歌詞卻是即興的，一般而言，歌詞基本的架構爲七言四句，且必須押韻，常使用「諧音」與「雙關語」；有些歌詞中會加上許多的「虛字」、「襯字」，通常用來加強語氣，或使歌詞流暢。例如歌詞：「阿哥（就）上（喏喔）庄（來個）妹下庄（喔）」，其中的「喏喔」、「喔」爲虛字，不具有意義；而「就」、「來個」是襯字，雖有意義，但對於原先之歌詞無大影響，僅爲強調語氣。而小調的曲與詞則是固定的。客家山歌調隨著客家人移民來臺後，傳唱於山野之中。直到*三腳採茶戲傳入臺灣，才使用簡單的樂隊伴奏。而1945年太平洋戰爭結束前，也有著名的藝人如苗栗的蘇萬松【參見蘇萬松腔】、新竹的梁阿財等人，受邀至日本錄製唱片，爲藝

人錄製客家山歌調唱片之發端。（吳榮順撰）參考資料：68

客家戲劇比賽

政府爲了輔導客家戲劇發展，提高演藝水準，發揮社會教育及弘揚文化，1992年8月起由臺灣省政府教育廳主辦，臺灣省立新竹社會教育館承辦，於新竹縣新埔義民廟廣場辦理第1屆客家採茶戲劇比賽，首屆唯一優勝團隊爲苗栗*榮興客家採茶劇團。每次比賽均有十團參加。此後連續六年不定月份分別於桃園新屋天后宮、苗栗公館五鶴山五穀宮、新竹竹東中興河道、苗栗三義、桃園龍潭南天宮等地辦理，直至第6屆1997年爲止。式微的客家戲曲，因此比賽有了一線曙光。（鄭榮興撰）參考資料：243

客家音樂

客家音樂是指與客家人居住的環境、生活方式以及所使用的語言息息相關而產生的音樂，例如：客家山歌、客家八音、客家三腳採茶戲、客家*撮把戲與客家採茶戲等等。這五種基本樂種，可說是認識客家文化與理解客家傳統表演藝術最好的門徑。

過去「客家山歌」或稱「九腔十八調」，或號稱「四縣山歌，海陸齋」，都是告訴我們客家山歌，不僅是客家人傳統歌樂的總稱，代表了客家音樂的「圖騰」，同時也幾乎成了客家人音樂的代名詞。也告訴我們「客家山歌」一定用四縣腔來唱，也包含了「山歌」（melodies）和「小調」（songs）兩種不同來源的歌唱系統。

「客家八音」是指客家器樂合奏的音樂。演出的曲目形態，大致可分*吹場樂（鼓吹樂）及絲絃樂（絃索樂）兩種。客家八音的樂團編制則可分成四人組、五人組、六人組、七人組、八人組等形式。樂器的使用有嗩吶、直簫、椰胡、胖胡、揚琴、秦琴及打擊樂器。曲牌甚多，因演出的場合、儀式的過程、氣氛的不同使用不同的曲目。總之，客家八音是臺灣客家人傳統生命禮俗與歲時祭儀當中，或主導，或陪伴，或陪襯而無法分割的傳統民俗表

演藝術。

客家採茶戲是由「三腳採茶戲」演變而來，最初的「三腳採茶戲」是由一丑、二旦對唱歌舞表演為主，內容簡單。劇本則以「張三郎賣茶」為主軸，編出十大齣和數小齣的插科、打諢之男女私情戲，服裝也較隨便，即興味濃厚，也稱為「相褒戲」。同時，部分曾經加入閩南歌仔戲班演戲經驗的客家籍藝人，離團自組小型家班，在臺灣各地以融合了客家山歌演唱、即興客家說唱、客家車鼓、客家小戲（掬傘尾），以及客家雜耍功夫等傳統客家技藝於一身的藝術當媒介，以達到其推銷藥品、食品之目的，客家人稱之為「撮把戲」。在過去卓清雲、曾先枝、徐木珍、林炳煥與楊秀衡夫婦都是其中的能手。臺灣光復以後，客家採茶戲歷經了「三腳採茶戲」和「撮把戲」的洗鍊，再加上北管 *亂彈戲、*四平戲、京戲均盛行於客族地區，又受到閩南歌仔戲演變的影響，客家「採茶大戲」於焉成形。

過去我們看到、聽到傳統客家戲班的演出，印象非常深刻的是：演員未出場前，在幕後先以散板的「老山歌」開啟大幕，出場亮相之後馬上轉成便於敘事的「平板」，速度快一點的則以「山歌子」接唱。由於客家山歌中的「平板」與歌仔戲中的「七字仔」，不管在唱詞的構詞法則、速度變化與說白唱唸間的運用，都具有同樣多變的功能，因此在傳統客家採茶戲中，「平板」成了客家戲唱腔的主體，它是客家戲中的「大菜」。其他俏皮一些的場合，或不同的場景，運用小而美的「小調」演唱，變成了客家戲中的「清粥小菜」。

隨著歷史長河裡時間軸線和空間場域的改變，環繞在臺三線、六堆地區、臺九線上當代客家人生活秩序裡，臺灣客家人的傳統表演藝術，客家山歌和客家八音「音樂傳統依舊在，只是表演形態朱顏改」，難怪眾人皆云客家音樂「不只是山歌」。雖然如此，回首來時路，從客家的傳統到客家的當代，其遞變的過程和痕跡，依然栩栩如生的嶄露在客家庄的每個角落。（吳榮順撰）

客家音樂樂器

參見北管樂隊和八音樂器。（編輯室）

客鳥過枝

讀音為 khek[4]-niau[2] koe[3]-ki[1]。是指 *琵琶指法連用數次「點甲點挑」之法，*許啟章 *《南樂指譜重集》所註記，南管 *指套《一紙相思》第三節「出庭前」中「聽見南來有一孤雁在許天邊聲嘹喨」意即如此，但 *臺北華聲南樂社 *吳昆仁則稱「點甲點挑」技法為 *蝴蝶雙飛。因此，「點甲點挑」有兩種說法。（林珀姬撰）參考資料：79, 117

殼子絃

讀音為 khak[4]-a[2]-hian[5]。椰胡又稱殼子絃，有大小之分，一般所謂的「殼子絃」指的是小椰胡。隨著樂種、劇種、館閣語彙、民間藝人習慣用詞等之不同，小椰胡又有頭手絃、頭絃、正絃、*提絃、提胡、*胖胡、胖絃等之別稱；大椰胡又有二手絃、*二絃、副絃、和絃等之別稱，意為非主角樂器，屬次要地位，多為和聲用。不論大、小椰胡，形狀多與板胡相似。

殼子絃為北管 *古路戲曲、*歌仔戲、*客家八音、*文陣陣頭等樂種或劇種的主要伴奏樂器，亦為北管 *絃譜的主奏樂器。音箱成半球型，以椰子殼製成，音響板為木製。

*車鼓常用者為「小椰胡」，是車鼓後場中的靈魂樂器。有兩條絃，琴筒以小椰殼製成半球形，前端蒙以桐板，音窗開於背部偏下方，琴桿為堅

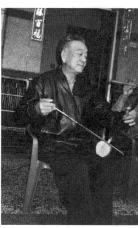

高雄大社車鼓團於當地演出

木所製，琴絃以鋼絃爲多。音色高亢明亮，屬高音樂器，因音域較高，故常與唱腔平行八度進行。常以「La-Mi」五度定絃。（黃玲玉撰）參考資料：74, 188, 190, 206, 212, 213, 399, 451, 452, 482

空

讀音爲 khang[1]。*北管音樂系統中稱某一音高位置的說法，像「工空」便意指「工音」（即西洋古典音樂中的唱名 mi）。（潘汝端撰）

空谷傳音

讀音爲 khong[1]-kok[4] thoan[5]-im[1]。南管大譜 *《四時景》六節中有空谷傳音之法，意指彈奏南管琵琶時「扰」指法後左手下滑，產生滑絃音，故稱。（林珀姬撰）參考資料：79, 117

口白歌仔

讀音爲 khau[2]-peh[8] koa[1]-a[2]。臺灣民間 *唸歌說唱的演唱形態之一，係由 *傳統式唸歌發展演變而成。

臺灣的唸歌說唱，在 1945 年之前，基本以唱爲主，所有詞句，幾乎完全用唱或似說似唱的方式呈現。太平洋戰爭爆發後，傳統戲曲禁演，然戰後 1945 年起，*歌仔戲再度深受一般民眾歡迎，其唱腔曲調、布景、服飾等均改進不少；相形之下，傳統式唸歌仍僅唱著有限的傳統唸歌曲調，自然引不起聽眾的興趣，漸漸失去號召力。因此，有些反應快的說唱藝人，開始試著模仿歌仔戲的演唱方式，吸收其唱腔，加入表白（說唱者以第三人稱口吻講述故事情節）、說白（說唱者以第一人稱口吻說話）、咕白（將劇中人的內心活動用語言表示出來），維妙維肖地摹擬不同人物的聲音和語調，爲整個劇情的進行及人物的感情、性格做生動的描繪、刻劃。這種形態的說唱，稱口白歌仔，亦稱改良式唸歌。要做這種形態的說唱，除要有過人的記憶力、想像力及表達力外，還要有充沛的精力和變化不同聲音的能力。口白歌仔的表演，有說有唱，說中帶唱，唱中帶說，從聽的角度來衡量，除了使用樂器不同而且沒有武場之外，幾乎與歌仔戲大同小異，因

此很能吸引愛好歌仔戲的聽眾，是目前較受歡迎的唸歌說唱方式。汐止的 *楊秀卿，可稱得上是臺灣改良式唸歌的佼佼者。（張炫文撰）

叩子

讀音爲 kho·[3]-a[2]。即梆子，體鳴樂器。呈長方體，中間挖空，爲演奏北管時 *頭手鼓爲制樂節，或藉以擊打出部分 *鼓介所需聲響用，爲 *板的替代品，通常被固定在 *小鼓的左側或前方。（潘汝端撰）

【哭調】

讀音爲 khau[3]-tiau[7]-a[2]。【哭調】是 *歌仔戲的代表性唱腔之一，與 *【七字調】、【都馬調】等並稱爲歌仔戲的三大唱腔。【七字調】和【都馬調】之唱腔，屬於敘事性較強的宣敘調性質，而悽婉悱惻的【哭調】唱腔則富抒情性和藝術性，屬詠嘆調性質。

臺灣歌仔戲在 1920 年代進駐都市劇場表演之後，最受歡迎的唱腔爲【哭調】系列唱腔，自此歌仔戲與【哭調】幾成等號。據說 1920 年代老藝人戽斗寶貴與名苦旦愛哭眯搭檔演出《山伯英台》時，兩人在演至〈悲離〉一折時，常隨興之所至，即興對唱達一個鐘頭之久，往往唱至聲淚俱下，並激起觀眾「同聲相應」和「同氣相求」的共鳴，亦隨之掉下眼淚。同時期，歌仔戲前輩演員許成家、溫紅塗在臺北市永樂座劇場演出《山伯英台》時，亦常由十二拜唱至二十四拜，觀眾還欲罷不能，往往須重複演出兩三回至下半夜方止。

關於歌仔戲【哭調】唱腔之起因，有各種說法。例如：有歸因於日本殖民政府壓制歌仔戲，並壓迫歌仔戲藝人，因此藝人抑鬱難伸，乃寓悲憤於戲中，以歌當哭，而創作了許多【哭調】；或歸因於先民在臺灣移墾的辛酸歲月，常因滿清官吏的顢頇，移民們在生命財產未受保障下，再加上現實生活的愁苦，心情自然較爲沉鬱、悲哀，而產生了【哭調】；亦有認爲在日本殖民政府強取豪奪、高壓統治下，臺灣百姓產生悲愴無奈、恐懼怨艾的心理，當時不止文藝作品呈現此種心理投射，民歌也沾

K
kong
漢族傳統篇
空 ●
空谷傳音 ●
口白歌仔 ●
叩子 ●
【哭調】●

染消沉灰敗、感傷喟嘆的哭調仔味。但以【哭調】唱腔所呈現「女性哀歌」之本質觀察，其形成與盛行的最大關鍵似應繫於女性觀眾的內在感情層面。

臺灣傳統社會屬於具有傳統儒漢文化特質的「儒漢社會」，係屬男尊女卑的社會形態，以致臺灣傳統婦女社會地位卑微，其命運猶如油麻菜籽般隨風漂泊而不穩定。悲苦的傳統臺灣女性在丈夫過世後，更顯得孤獨無依，而無奈地唱出哀歌，如「阮苦你僥倖，放個大兒小兒要怎樣喔，阮苦啊！」或「我苦你僥倖，你怎可放我走在先。心肝啊，我苦喂，放我無依和無靠，無大和無小。」諸如此類女性的悲鳴，如泣如訴，令聞者不禁掬起同情的淚水。歌仔戲哭調類之【大哭】唱腔即是吸收上述臺灣傳統婦女所唱的「哭腔」之腔韻（以 re↘do↘la,及 la↘sol↘mi, 等音組合之四度三音列所構成），再加上歌仔戲【七字調】的結構而形成。

為適應冗長的劇情，【哭調】亦常以冗長的唱腔表達。如此冗長的唱腔，若僅以【大哭】一曲反覆翻唱，則顯得單調缺乏變化。依中國傳統戲曲之編腔傳統，為劇情和人物感情的需要，常須發展新唱腔，而其編腔方式主要係以「一曲多用」來進行，亦即是以某一唱腔為基礎，再予以重新組織編成新腔。歌仔戲【哭調】唱腔發展新腔的手法即是循著上述方式來進行，乃以【大哭】為主曲，再發展出【小哭】、【反哭】、【臺南哭】、【五空仔哭】和【七字哭】【參見【七字仔哭】】等系列唱腔。另有一些【哭調】唱腔與【大哭】唱腔旋法相異，非直接由【大哭】唱腔衍化形成，而是由民歌戲曲化所形成的，其取材來源包括臺灣 *福佬民歌、福建閩南採茶調和江西南部客家採茶 *小調等，*民歌戲曲化唱腔亦再衍生出其各自之系列唱腔以及其他類似唱腔。茲分別說明如下：

一、【大哭】為【哭調】之典型唱腔，故又稱【正哭】，另稱【宜蘭大哭】，係在歌仔戲基本唱腔【七字調】的結構基礎上，以 *客家山歌常用小三和絃之 la、do、mi 等音，再揉進民間哭腔之腔韻而形成，其主唱腔之調式是為以 F 為宮之 a 角調式，但為與【小哭】唱腔連綴演唱之故，尾句轉為以 C 為宮之 a 羽調式。

二、【小哭】又稱【艋舺哭】，係在保持【大哭】之基本旋律結構的原則下換了幾個音，以異宮犯調的手法形成同主音調式轉換的以 D 為宮之 a 徵調式唱腔。大、小哭調之宮音（F、D）相差小三度，對照於西方大、小調式主音相差小三度，顯然其曲牌之命名乃因此而來。1950 年代始為臺灣歌仔戲班引入之【都馬哭】，係閩南歌仔戲班根據【小哭】所編的新唱腔，與【小哭】同宮音系統。

三、【反哭】又稱【新哭】及【彰化哭】，係將【大哭】以同宮犯調之轉調方式所致，此種轉調的方式與京戲【反西皮】唱腔相同，即定絃不變而保留同一宮音，但改變調式主音成為以 F 為宮之 c 徵調式新腔。

四、【臺南哭】又稱【九字哭】，係將【大哭】部分唱腔做同主音轉調所致，其特色乃在全曲呈現連續性旋宮，由以 F 為宮的 a 羽調式→以 G 為宮的 a 商調式→以 F 為宮之 a 羽調式，而呈現變化多樣的調式色彩。

五、【五空仔哭】又稱【六空仔哭】、【大哭四反】，係屬集曲性質的唱腔，其唱腔乃集【大哭】首句、【小哭】次句、【褒歌】首句、【思想起】次句和【反哭】、【小哭】之部分尾句而形成。全曲亦呈現連續性旋宮之特色，由 F 宮→D 宮→G 宮→以 D 為宮之 d 宮調式結束全曲。

六、【七字哭】為【七字調】衍生的唱腔，並揉進【大哭】之特有腔韻。其唱腔保持【七字調】各句落音和調式，但傾向低音區行腔。其第二、四樂句凸顯羽、徵調式交替。1950 年代以後，閩南歌仔戲又創【七字哭】之新腔【七字清板】，音域較【七字哭】寬廣。

有「臺灣第一苦旦」之稱的廖瓊枝演唱歌仔戲哭調

全曲在唱腔出現時，必須停板清唱，而伴奏樂器僅奏過門。

七、由民歌戲曲化形成的【哭調】唱腔系列及其他則有：

【江西調】、【瓊花調】、【清風調】（又稱【瓊花反】）、【安溪哭】（又稱【運河哭】）、【破窯調】（又稱【改良大哭調】、【淚未乾調】）、【破窯二調】、【破窯三調】（又稱【文明調】）、【告狀調】（又稱【愛姑調】、【鳳凰哭調】）、【賣藥仔哭】（又稱*【江湖調】）、【金水仙】（又稱【夢春調】）、【三盆水仙】、【霜雪調】、【白水仙】、【煙花嘆】、【廣東怨】、【日月嘆】、【留書調】等多種唱腔。

上述之【江西調】、【安溪哭】和【破窯調】皆係取自民歌，再衍化形成戲曲唱腔。【江西調】取自贛南客家採茶小調〈長歌〉，【安溪哭】取自福建安溪採茶調，【破窯調】則取自臺灣福佬民歌【送哥調】（*【駛犁歌】）。此類民歌戲曲化【哭調】唱腔，又再發展出「一曲多用」後之系列新唱腔，如【江西調】衍生【瓊花調】和【清風調】等，【破窯調】衍生【破窯二調】和【破窯三調】等。（徐麗紗撰）參考資料：156, 430, 431, 432, 476, 477, 479

傀儡棚

又稱傀儡臺，為*傀儡戲的戲臺。架設在祠堂或廟宇的固定戲臺上，或戶外臨時用鐵架搭建的舞臺上。戲臺中央的「戲幕」將舞臺隔成「前臺」與「後臺」，「前臺」指專供傀儡戲偶表演的空間，地上鋪紅毯（昔日鋪草蓆）；「後臺」指戲幕後面的舞臺區塊，演師、助手、樂師、未出場的戲偶及圍成ㄇ字型的掛偶架均同處於此。後為凸顯戲偶與造型，部分劇團的戲臺也產生一些變革，有以黑絨布取代織繡綢緞製成的戲幕，並增加「翼幕」讓演出空間更寬廣。（黃玲玉、孫慧芳合撰）參考資料：55, 187

傀儡臺

*傀儡戲戲臺別稱之一【參見傀儡棚】。（黃玲玉、孫慧芳合撰）

傀儡戲

讀音為 ka¹-le²-hi³。傀儡戲在中國的歷史相當久遠，是中國相當古老的劇種，至於何時傳入臺灣，史料並無明確記載，但根據推斷最晚約於清末時已隨移民傳入。臺灣所存及目前持續流傳之傀儡戲，僅限於中國傀儡戲中之*懸絲傀儡，而此類傀儡戲於南宋時傳入福建及粵東，而後再隨閩粵移民傳入臺灣。

目前有關臺灣傀儡戲最早的演出紀錄是1835年（清道光15年），臺南市祀典武廟「武廟攘熒祈安建醮牌記」所記載的當時建醮經費的收支情形，其中列有「一、開演傀儡班三檯，銀八元九角四（尖）四。」一項。而根據推斷此時傀儡戲應已盛行於臺灣。

臺灣所見之傀儡戲為懸絲傀儡，又稱*提線傀儡或*提線木偶，是在木偶身體的各處關節穿絲引線，由演師一手執提線板，另一手操控板下的絲線，舞動木偶，演出各種身段，故傀儡戲也稱作*懸絲傀儡戲、*提線傀儡戲、*提線木偶戲、懸絲傀儡、提線傀儡、提線木偶或*線戲。另傀儡戲在臺灣亦俗寫為*伽儡戲，也有寫成*嘉禮戲或*加禮戲、鬼儡戲、平安戲、官戲等。又民間一般認為在各式劇種裡，傀儡戲的起源最早、位階最高，於酬神時乃是「最嘉之禮」，具有「戲祖」或「戲頭」之意，故亦稱之為*大戲。

由於臺灣現存各傀儡戲團所承源流以及宗教功能等之不同，一般將其分為南、北兩派。北部傀儡主要流行於東北部、北部，以宜蘭、臺北為中心，據推測應為閩西傀儡或漳州傀儡之支流，多用於驅邪除煞等消災性質的宗教場合中；南部傀儡以臺南、高雄交界為中心，源自泉州傀儡，多用於吉慶性質的宗教場合中。南部傀儡尚包括金門傀儡。至於臺灣其他地區的傀儡戲團僅見於文獻中，今已不復存在。傀儡戲傳臺後，幾乎以宗教服務為發展路線，雖曾有桃園*張國才的*同樂春作戲曲娛樂演出的記載，可惜該團並未延續其精湛技藝即已散團消失，唯後來高雄*錦飛鳳傀儡戲劇團尋求蛻變，努力朝向更精緻的戲曲藝術邁進。

臺灣傀儡戲的展演場合與民間宗教信仰息息

相關，北部以禳災祈福爲主，常見於車禍、火災、溺水、鎮宅、除煞、開莊、入廟等場合；南部則以婚誕喜慶居多，常見於酬神、拜天公、嫁娶、祝壽、神明誕辰、彌月、入厝、謝土等場合。

至於演出形態，北部傀儡戲純粹作除煞儀式，每種不同的場合雖有不同的表演方法，但有些固定的儀式。由演師獨力操作，除煞前的準備工作爲起將斗、請神、*定棚，整個除煞儀式包括擊棚、灑水符、灑鹽米符、打草蓆、出鍾馗（或水德星君）、謝退神明等程序，然後演*扮仙戲及*正戲。南部的傀儡戲演出有*三齣光之稱，神明誕辰、結婚酬神的演出是與道士科儀交叉進行，無法自儀式中抽離而獨自存在，程序包括*鬧廳、道士拜天公、問戲、演師請神、淨臺、演三齣戲、壓棚，其中，三齣戲演出之前均有*田都元帥請神觀戲，正戲結束後出匪某對，然後由田都元帥辭神等演出流程。而謝土戲特有的「定棚」與「送土」則由演師獨自操演。

傀儡戲供奉的戲神與田都元帥信仰有關，宜蘭地區供奉包括田都元帥在內的三位王爺，成丑角造型，平常或演出前受傀儡藝人祭拜，但演戲時也常上場。南部地區的傀儡戲神只有一位，即「相公爺」，也就是田都元帥，除開演前出場踩棚外，不兼扮其他角色。

傀儡戲的戲臺又稱*傀儡棚或*傀儡臺，架設在祠堂或廟宇的固定戲臺上，或戶外臨時用鐵架搭建的舞臺上。傀儡戲戲偶角色與傳統戲曲一樣，從偶頭、臉譜與服飾，即可分辨角色種類與性格。傀儡戲戲偶可說是眞人比例的縮小，其結構由偶頭與偶身組合而成，偶頭是戲偶的重要部位，常換頭不換身，因此有*三十六身七十二頭的說法。戲偶內部結構分爲頭、身、雙手及雙腳四部分；外部則有披肩、髯口、頭盔及武器等配件。北部傀儡戲偶身長平均約77到81公分，南部戲偶較小約65公分。根據資料顯示，臺灣北部宜蘭地區的傀儡戲，常有文戲演出，角色分類及行頭較複雜，其角色生有4種、且3種、淨2種、末有1種、丑有3種，再加花童，總計14種，特殊角色用

於神話劇，動物種類數量皆少。而南部傀儡戲角色行當僅有生2種、且2種、淨2種、末1種、丑1種及花童計9種，動物傀偶更少。

關於傀儡戲的操偶技藝，操縱線數目及其位置安排，依戲偶動作身段來設計，動作越複雜使用線的數目越多，可從5至28條不等。北部宜蘭地區的傀儡戲，表演動作較具象徵性，也較含蓄，演出技巧包括*開山、*轉籤歸山、*擺匪子架、*跳臺、整冠、走路、*草丑子步、阿旦步、跪拜、抓拂塵、坐椅子、哭等，男性角色與女性角色的操偶技巧略有不同。南部傀儡戲大部分皆爲生命禮俗的民間信仰演出，動作少且簡化，加上演出時間短，因此每個角色的動作大致一樣，只有下跪、邁臺步、對拜、戲球等動作，其中以童子戲球的演出較爲複雜。

一個傀儡戲團的構成主要分爲前場及後場兩部分，前場是指站在舞臺上負責操弄傀偶的演師，後場是指音樂演奏人員，依樂器種類可分爲文場、武場，文場樂器爲管絃類；武場爲打擊類。後場編制無一定規矩，常隨劇團之人力、財力、喜好等有所不同。

目前北部傀儡戲團較完整的組織形態，通常有十位成員，前場演師三人，分別爲*頭手（俗稱*頭手匪子）以及兩位助演（*二手匪子、三手匪子），主演兼主唱，對手戲的唱唸則由助演及後場打鼓佬負責；後場與北管戲班同，樂師六至八人，文場包括京胡（兼*嗩吶）、二胡（兼嗩吶）、*三絃，武場有單皮鼓（兼助唱）、*通鼓、鑼、鐃、鈸各一人。南部傀儡戲前場只由一人擔任主演、主唱，後場樂師幫腔，常見演師與樂師對唱，後場有四人，分別爲鼓（兼助唱、幫腔）、鑼、胡琴（兼嗩吶）、*拍板（兼*雙鐘）。有時則以錄音設備取代後場。

關於劇目方面，北部所見有《走三關》、《火雲洞》等；南部較常演出的有《一門三元》、《父子狀元》等【參見傀儡戲劇目】。

臺灣傀儡戲由於南、北分屬不同的派系，因此所使用的音樂也截然不同，加上受時空之影響，其曲調、樂器亦常與各地流行之戲曲相結

國立臺北藝術大學在蘆洲時期傳研中心收藏之傀儡

合。宜蘭地區的傀儡戲，其原始所用曲調，是否如閩西傀儡戲用漢調或高腔，已不可考，目前所知後場使用的音樂均爲北管【參見北管音樂】，風格高亢激昂，此當與北管在當地之興盛有關，而這些傀儡戲演師與樂師，也都是北管子弟，*福路派與西皮派皆有，但所用唱腔多爲福路戲唱腔，常用的有*【平板】、【流水】、【緊中慢】、【彩板】等。南部傀儡戲使用南管系統的傀儡調，或云係*潮調音樂，或曰「南子」、*白字戲子，音樂風格悠揚，唯目前缺乏實際音樂分析之相關研究，只有零星的曲調名稱記錄，如【三寮子】、【三寮四】、【七寮子】、【慢頭】、【茶錦】等。

2010 年代還經常演出的傀儡戲劇團，北部重鎮在宜蘭，有*福龍軒、*新福軒、*協福軒三個劇團。福龍軒成立於 1860 年（清咸豐 10 年），是全臺歷史最悠久的傀儡戲劇團，曾獲邀在臺北市藝術季【參見❸臺北市音樂季】、行政院文化建設委員會（參見❸）民間劇場及巡迴全臺等演出，深獲好評，*許建勳並曾獲頒*薪傳獎。新福軒亦是具有悠久歷史及傑出演技的劇團，除致力薪傳外，並多次參與民間劇場、文藝季等的演出，也曾在國家戲劇院（參見❸）表演，並曾獲邀赴歐洲巡迴演出，蜚聲國際，*林讚成亦曾獲頒薪傳獎。

至於南部現今有高雄茄萣的*新錦福、阿蓮的*錦飛鳳、*添福與*圍仔內大戲館，以及臺南永康的*集福軒、金門的新良興等，大多位於高雄，其中以新錦福的歷史最爲悠久。而目前僅存的兩個團體爲高雄錦飛鳳傀儡戲劇團，與金門傀儡戲劇團，而後者 2018 年被登錄爲金門縣無形文化資產。（黃玲玉、孫慧芳合撰）參

考資料：49, 55, 74, 85, 88, 136, 187, 198, 269, 301, 410

傀儡戲劇目

臺灣 *傀儡戲分爲南、北兩派，北部傀儡戲除《安安趕雞》、《桃花女鬥周公》、《陳靖姑收妖》等少數劇目不見於北管戲外，餘多爲北管戲劇目。

目前文獻所見至少有 85 齣以上，如：《三仙會》、《三進宮》、《大拜壽》、《天水關》、《水滸傳》、《火焰山》、《王英下山》、《包公奇案》、《打金枝》、《西遊記》、《困河東》、《走三關》、《秋胡戲妻》、《倒銅旗》、《孫臏下山》、《破五關》、《送京娘》、《渭水河》、《雷神洞》、《雌雄鞭》、《劈山救母》、《轅門斬子》、《蟠桃會》、《雙別窯》、《羅成寫書》、《寶蓮燈》、《蘆花河》等。

南部傀儡戲較常演出的劇目有：《一門三元》、《一門雙喜》、《七子八婿（八子七婿）》、《大考試》、《子儀封王》（郭子儀封王）、《子儀拜壽》、《子儀教子》、《小考試》、《天下全福》、《文科場》、《父子狀元》、《父子國王》、《狀元回府》、《狀元遊街》、《財子壽》、《童子戲球》、《萬里封侯》、《董永鄠都市》、《團圓》、《薛仁貴征東》、《薛仁貴封王》（仁貴封王）等。（黃玲玉、孫慧芳合撰）參考資料：55, 74, 85, 187, 269, 301, 410

〈苦力娘〉

又稱爲〈苦李娘〉，這首 *客家山歌調，是敘述丈夫外出工作的李三娘，在家裡受到姑嫂虐待的苦情歌曲。這首曲子北部與南部的唱腔不同，但欲表達的情感則同。北部〈苦力娘〉使用三聲音階 Mi（角）、La（羽）、Do（宮），爲角調式。曲式結構爲前奏+A1+A2+尾奏（間奏），曲調重複四次。而南部〈苦力娘〉則是使用五聲音階：Do（宮）、Re（商）、Mi（角）、Sol（徵）、La（羽），爲徵調式，曲式結構爲前奏+A+B+尾奏（間奏），曲調重複三次。（吳榮順撰）

kuliniang

漢族傳統篇

● 〈苦李娘〉
● 睏板
● 崑腔
● 崑腔陣

〈苦李娘〉

參見〈苦力娘〉。(編輯室)

睏板

讀音爲 khun³-pan²。或稱動詞、*三條蟑螂鬚、士士串、鑼子科等,指北管 *古路 *戲曲中的一種特殊唱段,主要出現在古路戲曲的 *【平板】當中,上句唱詞中的前三字分別以「士、工、乙」或「士、工、士」等三個音級演唱,每一字演唱後均加上聲辭「啊」或「呀」,*文場伴奏則在演唱者之後,以末音進行固定語法的演奏,旋律進行中亦常添加 *小介鑼鼓。舉例來說,在古路〈奪棍〉一齣中有一段小旦唱的該類唱段,其前後場搭配起來會變成「是呀~(士士士合工合士士),何呀~(工工工合乂凡工工),人呀~(士士士合工合士士)……」,唱段結束又接回到【平板】下句。(潘汝端撰)

崑腔

讀音爲 khun¹-khiang¹。在北管中所出現的崑腔一詞,可專指 *細曲中之一類來自大陸崑腔系統的曲目,亦拿來指稱北管中一類較爲靜謐的音樂,通常是指絲竹演出的 *絃譜,或以絲竹伴奏的細曲音樂。除此之外,在北管 *戲曲唱腔中,偶爾也可見到一類稱爲「崑頭」的曲調,旋律來源疑與崑腔有關,像是 *古路戲曲〈醉酒〉、*新路戲曲〈望兒樓〉……等均可見到。(潘汝端撰)

崑腔陣

讀音爲 khun¹-khiang¹-tin⁷。指一類以絲竹樂隊爲編制的北管陣頭,以往較常見於臺中彰化一帶,編制視演出團體人數而定,以演奏北管譜〔參見絃譜〕、*細曲等細樂爲內容。(潘汝端撰)

L

喇叭絃

參見 *叭哈絃。（編輯室）

賴碧霞

（1932.10.31 新竹竹東—2015.1.18 桃園中壢）

客家山歌演唱者、教學者，獲第 2 屆 *薪傳獎。十七歲起，便致力於學習 *客家山歌，曾師承熟稔客家歌謠音韻的胡琴師傅官羅成，以及 *三腳採茶戲藝人賴庭漢。她跑遍全臺客家庄，到處請教對山歌有涉獵的人。二十歲時，已在客家民謠界佔有一席之地。1953 年起即在◆五洲、◆百合、鈴鈴唱片（參見●）、◆美樂、◆遠東等唱片公司灌錄客家歌謠、廣播劇唱片，並登臺演出。1954 年起開始於新竹台聲電臺、桃園先聲電臺、竹南天聲電臺、屏東燕聲電臺、◆中廣苗栗臺等電臺，擔任節目製作與主持人，大力推介客家歌謠，之後並先後擔任中壢民眾服務站、中壢新民國中、楊梅大同國小等研習班講師，桃園縣客家民謠研究促進會理事、講師，客家民謠中壢市分會理事長等。製播臺灣第一部客語電影《茶山情歌》，擔任編劇、導演、演員、演唱（1965-1973）。不僅活躍於客家歌謠界，還參與各項政府主辦的演出活動，著有《客家民謠——小調》、《客家民謠——大調》、《客家民謠——精華》、《賴碧霞的台灣客家山歌》（1992，臺北：文建會）、《客家民謠精選》、《臺灣客家山歌——一個民間藝人的自述》（1983，臺北：百科）、《台灣客家民謠薪傳》（1993，臺北：樂韻）等書。曾錄製《中華民俗音樂專輯第十四輯——賴碧霞的客家民謠》、《客家薪傳獎——賴碧霞專輯》、《賴碧霞客家歌謠演唱精選》等唱片。賴碧霞 1984 年榮獲教育部民族藝術薪傳獎殊榮，2008 年獲頒行政院客家委員會「客家文化獎終身貢獻獎」，2011 年經文化部（參見●）指定為「重要傳統藝術客家山歌保存者」（即俗稱的「人間國寶」）〔參見無形文化資產保存－音樂部分〕，2012 年獲第 16 屆國家文藝獎（參見●）殊榮肯定。對客家文化的保存不遺餘力。2015 年病逝於桃園中壢家中，享壽八十二歲。（吳榮順撰）參考資料：220, 248

賴木松

（1918彰化—1999彰化）

北管 *館先生。出身業餘子弟 *館閣，十二歲起加入彰化「集義軒」學習北管，舉凡 *牌子、*譜（*絃譜）、*戲曲及 *細曲等皆精通。曾任教於彰化各地北管 *曲館、彰化縣文化中心（今文化局）傳習班及藝術學院〔參見●臺北藝術大學〕傳統音樂學系。所學曲目極為豐富，且有業餘子弟館與職業後場的雙重教學及演出經歷。

松先〔參見先〕的 *北管音樂藝術與人文的閱歷頗為豐富，其音樂經歷有如一部臺灣北管音樂發展史的縮影，而且溫和有禮、氣質翩翩，頗受敬重與讚賞。1999 年參與《內行與子弟——林阿春與賴木松的北管亂彈世界》（1999）錄音，及為彰化縣口述歷史之戲曲專題的受訪人物之一。（張美玲撰）

蘭陽戲劇團

由宜蘭縣政府設置「蘭陽戲劇團戲曲發展基金」，於 1992 年成立，是國內唯一公辦 *歌仔戲劇團，旨為發揚傳統戲劇藝術、培育優秀戲劇人才、維護傳統鄉土戲劇資產、創新表演風貌，進而達成社會教育及弘揚文化的功能。劇團以縣長為名譽團長，文化局局長（縣長遴

L

漢族傳統篇

laodiao

● 老調
● 老婆子譜
【老腔山歌】
● 老仁和鐘鼓廠
【老山歌】
【老時採茶】
【老式採茶】

聘）擔任團長，設行政、演藝、製作三組。曾聘 *薪傳獎藝師 *廖瓊枝、陳旺欉、*莊進才、石文戶，與作家黃春明及知名表演藝術家合作，演出與傳承內容包括北管戲曲、宜蘭本地 *歌仔（老歌仔）與歷年製作的各類型歌仔戲20餘齣，並進行 *扮仙戲的改良。1997年策劃的「七字調七十二變」，是臺灣首創以 *歌仔戲音樂為專題的音樂會專場。

蘭陽戲劇團歷年均擔任宜蘭縣主辦「歡樂宜蘭年」、「國際童玩藝術節」、「綠色博覽會」等大型主題活動的重點演出團隊。1995年起，赴新加坡、美國、哥斯大黎加、加拿大等國演出。2005年開始與觀光業界結合，於礁溪老爺大酒店長期定點定時演出。劇團代表作有《錯配姻緣》、《吉人天相》、《杜子春》、《乞食國舅》、《愛吃糖的皇帝》、《打城隍》、《樊江關》、《新白蛇傳》等新編歌仔戲。

2012年製作《小國哀歌》，以演員原聲無擴音方式於宜蘭演藝廳做實驗性演出；2013年於宜蘭運動公園體育館動員近百演員，融入北管與武術演出《楚漢相爭賽人棋》歌仔戲人棋實戰；2015年製作《臺灣先覺蔣渭水》，演繹臺灣文化啟蒙運動先驅蔣渭水的一生。（柯銘峰撰）

老調

指 *客家八音 *絃索曲目中，屬傳統且困難度較高之樂曲。老調之曲目有【高山流水】、【鳳凰鳴】、【上大人】、【狀元遊街】等。（鄭榮興撰）參考資料：12, 243

老婆子譜

讀音為 lau⁷-po⁵-a² pho˙² 〔參見漢譜、起譜、落譜〕。（黃玲玉撰）參考資料：212, 399

【老腔山歌】

屬於 *山歌腔系統，為臺灣客家 *三腳採茶戲主要唱腔之一，是 *【老山歌】初步上板的形式。除了節奏模式不同以外，【老腔山歌子】保留了許多【老山歌】的特徵。其中最明顯就是曲終時由a音下滑到e音。此外，它也和【老山歌】一樣，經常出現許多嘆息般的下滑音。

【老腔山歌】的板式為一板一眼，相當於每小節二拍。比起【老山歌】來，速度較為緊湊，拖腔部分減少，所以即興發揮的空間也縮小了。（鄭榮興撰）參考資料：241, 243

老仁和鐘鼓廠

成立於1982年，主要製作各式鐘、鼓、爐、*嗩吶，訂單來自臺灣各地寺廟及民俗團體，甚至中國及海外地區僑胞委託製造，捐贈當地寺廟，店內亦受理獅鼓修補。負責人游榮三，1941年出生於宜蘭縣農家，十六歲跟隨姊夫王桂枝（阿塗師）習藝，在新莊 *响仁和鐘鼓廠工作了二十八年，後來自行開設老仁和鐘鼓廠營業。（潘汝端撰）

【老山歌】

【老山歌】又稱為【大山歌】，為早期的客家山歌，歌唱的風格屬於「高腔山歌」。在以往，人們總是演唱著【老山歌】，與異性互相調情或是對罵，而對方也是以唱【老山歌】的方式對答。【老山歌】的曲調較為自由，但基本上仍屬於固定，其歌詞大多是即興的，節奏相當的自由，其使用三聲音階：La（羽）、Do（宮）、Mi（角），羽調式。曲式結構為前奏＋上首（第一句、第二句）＋過門＋下首（第三句、第四句）＋尾奏。（吳榮順撰）參考資料：217

【老時採茶】

或稱【老式採茶】，屬於客家 *採茶腔系統。La、Do、Mi三音佔相當重的分量。新加入的Re音主要是扮演經過音或鄰音的角色，並沒有與歌詞對應。而Sol音除了擔任鄰音以外，也有與歌詞對應的部分。值得注意的是，【老腔平板】在原來三聲音階的La、Do、Mi之間插入Re、Sol兩音，使得旋律的進行出現許多級進而少了大跳。相較於【山歌子】系統而言，其音樂顯得平緩許多，這也是後來取名為「平」板的主要原因。（鄭榮興撰）參考資料：241, 243

【老式採茶】

參見【老時採茶】。（編輯室）

【老時山歌】

三腳採茶。屬客家山歌類。曲調源自於【老山歌】，是*【老腔山歌】的別稱。（鄭榮興撰）

參考資料：241, 243

李超

（1944.4.20 中國山東青島）

京劇樂師，京胡演奏家，原大陸中國京劇院國家一級琴師。自幼隨父名琴師李奘圖學藝，為杜近芳、袁世海等多位京劇名角專職琴師。1997 年開始定居臺灣，服務於 *國光劇團。

其京胡演奏風格嚴謹，基本功紮實，尤其對梅（蘭芳）派藝術造詣深厚。出版數十齣「中國京劇系列演唱伴奏帶」，第一版《京劇表演藝術大師張君秋唱腔選輯》，現代戲劇目等 11 齣樣板戲，及於國光劇團出版《琴韻新弦──李超創作曲譜集》，為京劇事業貢獻良多。並曾在「紀念梅蘭芳、周信芳兩位藝術大師百年專輯」擔任音樂總編及操琴。現於國光劇團擔綱京胡樂師、作曲及音樂指導，近年為臺灣京劇新編唱腔，有許多新的編腔手法，代表作品有：《狐仙故事》、《王有道休妻》、《青塚前的對話》、《三個人兒兩盞燈》、《李世民與魏徵》、《金鎖記》、《王魁負桂英》、《新編樊梨花》、《新繡襦記》、《快雪時晴》、《天下第一家》、《梅玉配》、程派《李慧娘》、《歐蘭朵》、《艷后和她的小丑們》、《康熙與鰲拜》、《關公在劇場》、《孝莊與多爾袞》、《李後主》、《夢紅樓‧乾隆與和珅》等。2015 年榮獲臺北市文化資產局登錄「傳統藝師」。近年在臺灣積極推廣以人造皮取代傳統京胡蛇皮，於各項大型公演親身實踐。（林建華撰）

李楓

（1943.11.9 中國福建福州）

琴人，兼擅古箏，字哲芬。1948 年來臺，定居於臺北。世界新聞專科學校編採科肄業。1970 年開始隨梁在平（參見 ●）習箏，專研梁派箏曲，並參與其作品之記譜整理工作。期間受到梁在平「以琴入箏」曲風之啟發，對古琴產生莫大興趣，1971 年起隨 *吳宗漢習琴。吳宗漢赴美之後，繼續隨師兄陶筑生學琴。1974 年，因有感於書法與古琴有密不可分的關係，遂經由陶筑生介紹入劉大鏞門下學習書法。1975 年入 *孫毓芹門下。1982 年以整理研究梁在平箏曲獲中國文藝協會文藝獎章。1991 年起任臺北藝術大學（參見 ●）古琴教師至今。2002 至 2005 年曾任交通大學【參見 ● 陽明交通大學】音樂學研究所古琴教師。出版有古琴演奏 CD《嘯月琴韻》（1999，雙 CD）及《絲桐清音》（2005，雙 CD），古箏演奏 CD《柏舟──十六絃箏的無言歌》（1998）及《箏曲掇英──梁派箏曲》（2003）。（楊湘玲撰）

李鳳長

（1934—2017）

人稱「鳳長伯」，居住於高雄美濃。二十三歲起，開始學習 *客家山歌調與器樂的演出，會演奏胡琴、鑼鼓與簫笛。拜師鍾寅生，1986 年「高雄縣客家民謠研究會」成立後，便成為其專屬的樂師，至全臺各地演出。李鳳長在退休後，成為職業樂手，從 1994 年起，與「鍾雲輝客家八音團」合作，之前曾跟四位頭手合作過。生前他與友人傳傳源合作，為「高雄縣客家民謠研究會」每週固定的練習伴奏，偶爾也從事教學工作。（吳榮順撰）

李瓊瑤

（約 1913 臺南─1970 年代末期）

南管樂人。其父李清雲於日治時期創立臺南總郊振聲社。李瓊瑤曾隨林老顧學習南管，擅長 *琵琶、*二絃，參加過臺南總郊振聲社等團體。於臺南同聲社、新化雅樂社、高雄湖內等地傳授 *南管音樂。（蔡郁琳撰）參考資料：197, 396

李秋霞

（1953─）

客家山歌演唱者、教學者，六歲時，便開始參加歌唱比賽，獲得數次冠軍。在民國 58 年（1969）十六歲時，應算命先生同時也是客家藝人的黃連添之邀，到苗栗美樂唱片灌錄個人第一張黑膠唱片《天上七姑星》。至今已發表了十餘張客家歌謠專輯，如專輯《娘親渡子》、《心連心》、《李秋霞客家山歌》、《龍鳳交情歌》（與藝人徐木珍合作）、《山歌仔正月牌──李秋霞傳統山歌專輯》（VCD）等。為臺北市、高雄市客家歌謠班的講師，並擔任客家歌謠的教師、評審逾二十年。曾赴大陸參與「第 2 屆兩岸客家高峰會」演出，日本東京參與「東京崇正公會年會暨世界客屬總會日本支部」成立大會等。（吳榮順撰）

李天祿

（1910 臺北─1998 新北三芝）

臺灣 *布袋戲傑出藝人之一。1910 年出生於臺北廳太平町一町目二番地（今臺北市延平北路北門口），人稱「阿祿師」，父親許金木曾拜 *陳婆的得意弟子楚陽臺許金水為師。李天祿八歲始隨父親學習布袋戲並參與演出，曾進出遊山景、玉花園、龍鳳閣、樂花園等戲班，累積了豐富的舞臺經驗。

1931 年李天祿創立 *亦宛然掌中劇團，1935 年曾參加三棚絞，與宛若真、*小西園等知名劇團，同時在一個場地競藝演出。1952 年參加教育部舉辦的全臺布袋戲比賽，連得二十多年的北區冠軍，1977 年首次赴香港作海外公演，造成轟動，從此李天祿成為臺灣布袋戲界的名人。1978 年亦宛然宣布解散，李天祿正式退

休，結束職業表演生涯。爾後他曾帶團到過香港、韓國、日本、美國、義大利、法國、盧森堡、荷蘭、德國、加拿大、英國、葡萄牙等十多個國家公演。

李天祿掌中藝術巧妙的結合京劇鑼鼓及唱腔，其中尤以少林寺系列《清宮三百年》及三國戲最為知名。他與兒子（陳錫煌、李傳燦）、徒弟（林金煉）及後場樂師們（陳森露、李順發、楊財明）更首開風氣之先，進入小學、大學校園，從事布袋戲教學，而他所指導的外籍弟子也紛紛在海外創設掌中劇團。

李天祿一生得獎無數，如 1985 年獲紐約世界協會頒發首枚「傑出藝人獎章」、1985 年榮獲首屆 *民族藝術薪傳獎、1988 年獲世界偶戲聯盟總會頒發「傑出藝術獎」、1989 年獲教育部頒發 *重要民族藝術藝師、1989 年獲新聞局頒發「國際傳播獎章」、1991 年獲「紐約美華藝術協會」頒發「終身藝術成就獎」、1991 年李登輝總統頒贈「華夏二等獎章」、1993 年獲法國政府頒贈「文化騎士勳章」等。

1986 年李天祿跨行演出侯孝賢導演的電影

李天祿（亦宛然）在臺大小劇場演出《濟公傳》；後場頭手鼓是李順發。

李天祿（右）

《戀戀風塵》中的阿公角色，表現亮眼，之後《尼羅河的女兒》、《悲情城市》等亦深獲好評；李天祿也親身參與自己的傳記式電影《戲夢人生——李天祿傳奇》的演出。1996 年李天祿在臺北縣三芝鄉成立「李天祿布袋戲文物館」，爲布袋戲的保存、傳承工作努力。隔年，「財團法人李天祿布袋戲文教基金會」成立，使得布袋戲的傳承與推廣工作有了組織。1998 年李天祿病逝。（黃玲玉、孫慧芳合撰）參考資料：67, 73, 89, 187, 199

李小平

（1965.4.10 臺東一）

劇場導演，臺北藝術大學（參見⬤）劇場藝術研究所導演組碩士，自幼就讀陸光劇校，攻淨角，藝名李勝平，曾任陸光國劇隊、復興國劇團團員，民心劇場、當代傳奇劇場創始團員，

*國光劇團導演。創作類型多樣，橫跨傳統與現代劇場之間。1995 年榮獲中國文藝協會戲曲導演獎；第 15 屆國家文藝獎（參見⬤）。

導演代表作品：國光劇團 1998 年法國亞維儂藝術節《美猴王》、《廖添丁》、《閻羅夢——天地一秀才》、《王熙鳳大鬧寧國府》、《李世民與魏徵》、《三個人兒兩盞燈》、《金鎖記》、《快雪時晴》、《孟小冬》、《狐仙故事》、《百年戲樓》、《梁山伯與祝英台》、《艷后和她的小丑們》、《水袖與胭脂》、《西施歸越》、《康熙與鰲拜》、《孝莊與多爾袞》、《十八羅漢圖》；京劇小劇場《霸王別姬——尋找失落的午後》、《王有道休妻》、《青塚前的對話》；朱宗慶打擊樂團《泥巴》、《木蘭》；民心劇場《武惡》、歌仔戲《刺桐花開》、《人間盜》；以及兒童音樂劇《睡美人》、《小紅帽》，古裝歌舞劇《歡喜鴛鴦樓》，音樂劇《梁祝》，實驗戲曲《傀儡馬克白》，現代小品《掰啦女孩》，千禧年總統府前遊藝活動編導，環境劇場《見城》、《簡吉奏鳴曲》、《當迷霧漸散》等，對於臺灣戲曲音樂之傳承與創新有具體之貢獻。

曾擔任大型活動導演如 2009 年高雄「世界運動會」開幕式演出導演、2017 年臺北「世界大學運動會」開閉幕導演顧問、2018 年桃園地景藝術節「水 young 桃源」導演、2018 年臺北時裝週總導演、2019 年第 30 屆傳藝金曲獎（參見⬤）頒獎典禮總導演等，對於臺灣大型展演活動之創意表演與音樂，提出新的構思與意象。

近年更活躍於海峽兩岸，海外受邀執導川劇《夕照祁山》，新編崑劇《2012 牡丹亭》、《煙鎖宮樓》、上海大劇院《金縷曲》、《春江花月夜》、《大稻埕》（榮獲 2017 年五個一工程獎）、《哈姆雷特》、《醉心花》；香港中樂團《牡丹亭・長生殿》；李玉剛詩意音樂劇《昭君出塞》等，成爲兩岸戲曲與音樂界受歡迎的重要戲曲導演。（林建華撰）

李秀琴

（1948 高雄）

民族音樂學者，獲得德國柏林自由大學（Free University Berlin, Germany）民族音樂學碩士（1980）及博士學位（1991），博士論文爲〈臺灣的道教儀式音

樂〉。1988-1989 年任職於柏林聯合國教科文（UNESCO）諮詢機構「國際傳統音樂研究所」（The International Institute for Traditional Music, Berlin; IITM），從事「柏林城市的世界音樂」專案調查及研究工作。1988-1995 年特聘於德國「西門子」（Siemens）公司擔任中、德文翻譯及中、德語教師。1993 年客座於德國洪堡大學藝術及文化系（Humboldt-Universitaet zu Berlin, Fachbereich Kunst- u. Kulturwissenschaften）。1995 年擔任「柏林文化工作坊」（Werkstatt der Kulturen in Berlin）主辦的「柏林及布蘭登堡世界音樂比賽」（Musik der Welt in Berlin und Brandenburg）項目籌劃及執行。

1995 年於柏林自由大學比較音樂學系客座。1995-1996 年擔任臺北「世界宗教博物館」宗教音樂資料庫收集計畫（第一期）執行。1996-1999 年任職於菲律賓「亞洲宗教儀式與音樂學校及研究所」（Samba-Likhaan, AILM）。1999-2000 年任臺北藝術學院傳統藝術研究所兼任副教授、「亞太藝術論壇計畫」國際學術研討會及演出執行秘書。2000-2003 年專任於國立臺北教育大學音樂教育系及傳統音樂教育研究所。2002-2010 年任中央大學文學院藝術研究所兼任助理教授。2003 年起專任於臺北藝術大學（參見●）傳統音樂系直至退休。目前為臺北藝術大學傳統音樂系兼任副教授。

曾擔任臺北藝術大學音樂學院《關渡音樂學刊》八期主編：2006、2014、2017、2021。曾執行四個專案計畫：2003 年✛文建會「台灣道教齋儀音樂採錄暨數位化詮釋典藏計畫主持人，第一期──以台南地區為主」、2008-2012 年✛文建會「台灣傳統音樂年鑑」子計畫──道教與法教宗教音樂負責人、2016-2017 年文化部（參見●）文資局「重要傳統表演藝術──滿州民謠與恆春民謠保存維護計畫」，以及 2018-2021 年「台灣音樂年鑑編輯計畫」子計畫，文化部臺灣傳統藝術中心道教與法教宗教音樂子計畫負責人。

研究領域：民族音樂學、民族音樂學的理論與方法、*道教音樂、宗教音樂、臺灣音樂史、南島語族音樂、菲律賓音樂、中國少數民族音樂、世界音樂。（李秀琴撰）

李逸樵

（1883 新竹─1945）

日治時期琴人，兼擅書畫，名祖唐，字逸樵，以字行，別號雪香居士，又字翊業。出身李陵茂家族，為旌表孝子李錫金之孫。李逸樵之古琴師承不詳，其活動情形則可從友人詩作及日治時期報紙記載中得知。李逸樵除了在與友人如王松、張純甫聚會的場合彈琴之外，也常於新竹古奇峰所舉行的文人聚會中彈琴，更曾於 1905 年 10 月 25 日與洪季秋、詹鵬九、林香渠、范光燦等人在新竹小學校開「慈善音樂會」，是臺灣琴人在公開場合演出之最早的例子。李逸樵藏有「幽澗泉」琴，該琴曾為清代新竹琴人 *林占梅所有。（楊湘玲撰）參考資料：404, 480, 583

李子聯

（1916.5.1─2009.1.31 彰化東門口）

北管 *館先生。自幼因「人瘦兼黑肉底」，同門師兄常偏稱他為「番仔聯」，及至後期北管界則尊稱他為「聯先」或「番仔聯先」【參見先】。九歲進入「彰一公學校」（今中山國小）讀漢文習毛筆字，以致日後整理 *北管抄本時，能寫得一手娟秀的毛筆字。十四歲進入「集樂軒」學習北管，入館學二花（副淨）與小花（丑角），及 *新路、*古路兩派戲曲、*扮仙戲及 *細曲等，不論前場唱唸與後場奏、打均樣樣精通。此外還學過 *正音（京劇），二十歲出頭與福州人蔣鴻濤學習「福州式的什音」。二十二、二十三歲左右開始有其他子弟館找他教曲，最初有臺中大肚福山村及追分的「福樂軒」及梧棲兩館的「鈞樂軒」、霧峰的「永樂軒」等。五十多歲時返回彰化自己的本館「集樂軒」擔任館先生，一生指導過許多館閣，曾任教於彰化各地北管曲館、彰化縣文化局北管傳習班，並為 1999 年彰化縣口述歷史之戲曲專題的受訪人物之一。（張美玲撰）

梁寶全

（1926 高雄茄萣─？）

臺灣 *傀儡戲傑出藝人之一。八歲始習傀儡戲，在父親嚴格要求下，加上天資聰穎，十歲即擔任主演，後為習得祖父梁萬在二次大戰期間毀於炮火而來不及傳授的部分傀儡戲文，曾擔任臺南雙飛虎傀儡戲團周有榮之後場，學成之後成為南臺灣傳承傀儡戲的代表人物。1978 年接掌錦福軒並易名為 *新錦福，取其新團長新時代來臨之意，祈望戲門更加興旺。

1996 年傳統藝術中心（參見●）籌備處通過《傀儡戲新錦福梁寶全技能保存計畫》，保存梁寶全之技藝，錄製五齣經典劇目，整理其劇本及曲譜，並拍攝相關文物照片，研究成果盡皆

收錄於石光生《南臺灣傀儡戲劇場藝術研究：傳統戲劇輯錄‧傀儡戲卷》。（黃玲玉、孫慧芳合撰）參考資料：49, 55, 165, 410

兩岸京劇交流

自 1949 年兩岸斷絕往來以後，歷史性第一個登陸臺灣的京劇團體是 1993 年 4 月 12 日昔日梅蘭芳創辦的「北京京劇院」。當時，兩岸文化交流政策尚未明朗化，然而由團長周述曾，副團長石宏圖，名角譚元壽、馬長禮、李長春、張學津、裘少戎、葉少蘭、王樹方及梅蘭芳的兒子梅葆玖、女兒梅葆玥等 68 人來臺時，受到包括中華文化發展基金會、國劇協會、榮春社、富連成科班在臺學生及許多戲迷的歡迎。4 月 14 日起北京京劇院在臺北中山堂（參見●）演出十四天七套半戲碼，首齣是《龍鳳呈祥》。這項活動由中華文化發展基金會與民生報共同主辦。然而兩岸戲劇交流以來引起最大觀劇熱潮的則是 1993 年 5 月「中國京劇院」一支百人陣仗的大團來臺的「連臺好戲」；首齣戲是《楊門女將》，第四檔戲是《群英會》、《借東風》、《華容道》等三國名戲，由「鎮院之寶」袁世海演出花臉曹操。最後一檔則是兩岸第一次同臺演出《四郎探母》，《坐宮》一場由臺灣的 *魏海敏飾鐵鏡公主，大陸的于魁智飾楊延輝。司鼓包括賡金群、蘇煥學、馮振霄。這項活動由中國時報系、傳大藝術公司（參見●）主辦，復興劇團【參見●臺灣戲曲學院】、海光國劇隊協辦。

　　個人的交流演出亦不乏其例，如 1994 年 12 月，顧正秋與闊別近五十年的「上海戲曲學校」的同班同學（1989 年旅美）、昔日 *顧劇團小花臉搭檔孫正陽在臺灣見面，合作演出《王昭君》與《鳳還巢》兩齣戲，而因為這也是兩人五十年前的代表作，更傳為佳談【參見京劇（二次戰後）】。（溫秋菊撰）參考資料：222, 454

兩遍殿

參見五堂功課。（編輯室）

梁皇寶懺

參見水陸法會。（編輯室）

連臺大戲

參見全本戲。（編輯室）

嗹尾

南管曲形式之一，讀音為 lian5-boe2。演唱南管時在曲目的尾段唱一段 *囉哩嗹的唱段，因為在樂曲的尾部，故稱嗹尾。如【聲聲鬧（漏）】曲目習慣上接唱「嗹尾」，以〈思憶當初〉一曲為例：

> 思憶當初，當初共君恁別離。蓮花開滿池，只處無依倚。共君恁斷約，斷約八月十五暝。嗹柳唻嘮，柳嗹唻嘮，相國寺內會佳期。嘮嘮嘮嘮嗹哩嗹嗹哩嘮，哩哩嘮哩嗹。

「囉哩嗹」源自 *田都元帥咒語。（林珀姬撰）

參考資料：79, 117

連枝帶葉

讀音為 lian5-ki1 tai3-hioh8。南管廈門派的 *唱曲有「連枝帶葉」之法。對於某些指法，如「扌」續接指法為「㇄」時，演唱時處理常一氣呵成，直轉而下，稱之連枝帶葉。（林珀姬撰）

參考資料：117

廖德雄

（1911 中國湖南常德）

琴人，字履恆。南京國立政治大學畢業（國立政治大學前身）。在臺曾任臺灣新生報秘書。父親廖允端（維勳）為清末民初著名琴家楊時百之老友，楊時百曾於廖家授琴，廖德雄自七、八歲時，即立於一旁看楊師授琴，十二歲時分得一琴，始學〈歸去來辭〉一操。來臺後根據《琴鏡》及記憶，自行練成〈平沙落雁〉、〈陽關三疊〉、〈梅花三弄〉、〈漁樵問答〉等曲。廖德雄在臺常參與琴人雅集活動，並曾參與 1971 年中華國樂會（參見●）所舉辦的「古琴古箏欣賞會」，於臺北實踐堂（參見●）演出。（楊湘玲撰）參考資料：314, 315

廖瓊枝

（1934.11.13 基隆）

因擅唱 *歌仔戲的【哭調】唱腔而有「臺灣第一苦旦」之稱的歌仔戲名角——廖瓊枝，係於1935年（昭和10年)12月23日出生於雨港「基隆」，由於二次戰後其外祖母以農曆生日11月13日幫她報戶口時，又被戶政人員誤寫為1934年，以致身分證年齡大於實際年齡一歲。父親林欽煌出身雨港富家，母親廖珠桂出身窮苦人家，由於傳統社會門當戶對的婚配觀念，父母之間的親事不見容於祖父母，乃從母姓跟隨母親生活。四歲時，相依為命的母親在龜山島的一次船難中過世，從此廖瓊枝成了孤兒，由外祖母撫養長大，並隨著外祖母遷居臺北市艋舺地區（現萬華區）。

曾於中日戰爭（1937-1945）時期被禁演的臺灣歌仔戲，於終戰後再度復興，1950年代正是臺灣歌仔戲內臺演出的興盛時期。當時艋舺地區的戲館常年不斷演出歌仔戲，正值青春少女的廖瓊枝在街頭叫賣為生活奔波之餘暇，經常趁隙鑽進戲館裡看免費的尾段戲，在耳濡目染下也逐漸能唱起歌仔戲的唱腔。愛上歌仔戲的廖瓊枝首先在住家附近的子弟班「進音社」打工及學戲，不久外祖母過世，孤苦無依的她被 *綁入職業歌仔戲班「金山樂社」坐科學戲。當時在金山樂社演戲的名武生喬財寶，為她扎下了牢靠的基本工。先後在金山樂社、金鶴、富春社、美都及龍宵鳳等戲班學戲共九年之多，造就廖瓊枝更具有深厚的表演工底。二十一歲時跟著歌仔戲名角龍霄鳳學戲，對哭調唱腔逐漸磨練出精湛的唱工。此時，廖瓊枝除了在戲班演戲外，也加入歌仔戲前輩 *汪思明所帶領的「汪思明廣播劇團」，開始在電臺播唱歌仔戲。由

廖瓊枝劇照

於廣播電臺逐日現場播戲的歷練，促使廖瓊枝的唱腔更加精緻動人。

1961年，廖瓊枝獲得戲劇比賽的青衣獎項（最佳女主角獎）。翌年，⊕臺視開播，廖瓊枝也加入電視歌仔戲播出的行列，同時並經常應邀赴東南亞僑鄉演出。1968年，她還曾與擅於反串小生的 *陳剩共組「新保聲劇團」，當起劇團老闆經營戲班，直至⊕中視開播歌仔戲，因無法分身才將劇團讓給陳剩。

1977年，廖瓊枝結束近三十年的舞臺生涯，暫時歇息。1980年，她應音樂學者許常惠（參見⊜）之邀，參加「民間樂人音樂會」的演出，演唱拿手的歌仔戲【哭調】，開始萌生以薪傳歌仔戲為己任的念頭。從此，廖瓊枝轉換另一個表演舞臺，在教學的講臺上諄諄善誘地傳達臺灣歌仔戲之美。1988年，她為宜蘭縣立文化中心「臺灣戲劇館」錄製歌仔戲唱腔有聲資料，同年並獲得教育部頒發的 *民族藝術薪傳獎；1991年，成立 *薪傳歌仔戲團，傳承歌仔戲藝術；1993年，與京劇名伶顧正秋〔參見顧劇團〕、中國崑劇名伶華文漪和豫劇名伶 *王海玲共同參加總統府音樂會（參見⊜）演出；1998年，獲傳統藝術界的最高榮譽——「民族藝師」獎座，同年9月，榮獲國家文化藝術基金會（參見⊜）國家文藝獎（參見⊜）戲劇類得主；2001年，成立「廖瓊枝歌仔戲文教基金會」，致力於推展歌仔戲；2002年，應傳統藝術中心（參見⊜）籌備處之邀，錄製歌仔戲四齣經典劇目《陳三五娘》、《三伯英台》、《什細記》和《王魁負桂英》之影像資料。2008年1月24日，她獲得第27屆行政院文化獎（參見⊜），是首位歌仔戲藝人獲頒該項獎項。2009年受行政院文化建設委員會（參見⊜）文化資產總管理處指定為第1屆「重要無形文化資產——歌仔戲」保存者〔參見無形文化資產保存－音樂部分〕，同年以《陶侃賢母》於臺北國家戲劇院演出後正式封箱引退。2012年獲

頒文化部（參見◉）「文化資產保存獎」並榮獲臺北藝術大學（參見◉）頒贈榮譽博士學位。

2008、2021 年，文化部傳統藝術中心臺灣國樂團（參見◉）分別製作了《凍水牡丹》、《凍水牡丹——灼灼其華》，將廖瓊枝的成長與學習從藝歷程以音樂劇場方式呈現，並由她本人參與演出。

以一位僅受過兩年淺短學校教育的她，藉著一生持續不斷地努力，現在不僅能執筆編寫劇本，爲臺灣戲曲學院（參見◉）的正牌教授，及廖瓊枝歌仔戲文教基金會的董事長，並有其他未列頭銜。現已逾九十高齡，仍不辭勞苦地常在戲臺上示範其爐火純青的演技！（徐麗紗撰）

參考資料：156, 477, 479

撩拍

讀音爲 liau⁵-phek⁴。*南管音樂中用以計算拍子長短與速度快慢的單位，記在譜式的最右邊。「拍」爲每樂節的第一拍，記作「。」，亦是*拍板下板之處；「撩」或作「寮」，即「拍」以外的位置，記作「、」，共有*七撩、*三撩、*一二拍、*疊拍、*緊疊等幾種不同的拍法。*南管記譜法中「撩」的符號並未區別，但有頭撩、中撩、末撩之說。以手按拍動作稱爲「打撩」，操作*琵琶者以腳數算拍子，稱*踏撩。（李毓芳撰）參考資料：78, 103, 110

林阿春

（1916 臺北—2004 臺北）

*亂彈職業藝人。自幼學戲並接受嚴格之專門訓練，熟知亂彈戲劇之歷史典故，演技精湛，是位全才專業演員，擅長前場各種角色，演藝經驗豐富，學習之戲齣約有 200 齣。

林阿春長期從事傳承工作，被譽爲「六大柱做透透」，曾於臺中、彰化等地子弟團授課，早年主持鹿港「福興陞」亂彈班，有「彰化六大班之一」之稱，曾錄製《台灣的聲音——福路唱腔曲選》專輯，並參與《內行與子弟——林阿春與賴木松的北管亂彈世界》（1999）錄音；1998 年獲臺灣省政府文化處「民俗技藝北管類終身成就獎」。（張美玲撰）

林長倫

（1924.4.22 中國福建晉江安海—1993.6.23 臺南）

南管樂人。1949 年後定居臺灣，曾任職東亞航運公司，後自行開設貿易公司。林長倫在大陸安海的雅頌軒學習過南管，來臺後也受教於吳彥點，並參加*臺南武廟振聲社、南聲社、金聲社等團體的活動。自 1950 年代中葉起擔任*臺南南聲社理事長，直至晚年。1970 年代積極推動南聲社南管表演，並維持社團的紀律，是南聲社重要的靈魂人物。（蔡郁琳撰）參考資料：197, 396

林藩塘

（約 1889 臺北—1973）

南管樂人。人稱紅先。曾經營雜貨店生意，後四處教館，擔任全職的南管教師。1948 年後擔任臺北聚賢堂的負責人，曾教授尤奇芬、吳添在、潘潤梅、陳梅、曾玉等。擔任過聚賢堂、*江姓南樂堂、永春館、*鹿津齋、木柵指南宮等團體的教師。（蔡郁琳撰）參考資料：197, 486

林建華

（1973.4.16 基隆）

戲曲編劇，作詞。1998 年藝術學院〔參見◉臺北藝術大學〕戲劇系藝術碩士，主修創作，曾任*臺灣戲曲學院兼任講師，現任*國光劇團助理研究員。

歌仔戲編劇作品《錯魂記》曾獲教育部文藝創作獎，客家戲編劇作品《抽猴筋》獲⊕客委會客家傳統戲曲劇本創作獎，個人獲第 59 屆中國文藝獎章（戲劇類戲曲創作獎）。編劇作品：唐美雲歌仔戲團《金水橋畔》（與李季紋合編）、《錯魂記》、臺灣春風劇團《周仁保嫂》、明珠女子歌劇團《天香公主》、《南方夜譚》。客家歌舞劇《福春嫁女》（與黃武山合編）、《香絲・相思》。臺灣音樂劇《渭水春風》（與楊忠衡合編）。*布袋戲《聊齋——聊什麼哉？》、國藝會創作補助《秦可卿》。國光劇團老戲新編《寇珠換太子》、《蝴蝶盃》、新編兒童京劇《三國計中計》、科技藝術親子劇《京星密碼》、清宮戲《康熙與鰲拜》、《孝

L

liaopai

撩拍 ●
林阿春 ●
林長倫 ●
林藩塘 ●
林建華 ●

漢族傳統篇

莊與多爾袞》（與 *王安祈合編）、《夢紅樓·乾隆與和珅》等。

其中國光劇團的新編京劇從敘事風格的改變，帶動現代戲曲音樂創作的突破與創新，對戲曲音樂的變革有正面影響。（林建華撰）

林霽秋

（1868－？）

南管樂人。本名鴻，廈門人。弱冠進學，為清朝貢生，曾任廈門海關師爺，後無意仕途，加入廈門集安堂，精 *三絃，師承不詳。1899 年起專研於南管，肯定 *林祥玉在 *指、*譜技術之特殊貢獻，但仍覺尚有改進之處，遂參考相關史籍，於每套指譜之後補上故事內容，並重新改訂原指譜之 *門頭 *牌名，1912 年始編畢 *《泉南指譜重編》六冊。林霽秋本人並未收徒，但據聞此套指譜集在當時確實被不少人採用。林氏此後仍孜孜矻矻，至 1935 年又釐訂匯成十二冊，之中十冊為 *曲；第十一冊為過曲，計有 48 首；第十二冊為 *套曲，原有八套，後增一套。這十二冊是否曾經出版，就目前資料無從知曉，1935 年過後不久，中國大陸地區陸續發生中日大戰、國共對戰、文化大革命等爭亂，十二冊曲譜的下落恐不易尋得。

（李毓芳撰）參考資料：77, 103, 275, 442

林龍枝

（1940－2017 臺南）

日昭和 15 年（1940）出生，重要 *車鼓陣藝師與傳承者。林龍枝是臺南東山的「東山北勢寮藝陣團」前團長，師承於北勢寮地區的車鼓系統。由於他對於表演非常有興趣，能歌善舞並且記憶力強，因此能快速學習民間歌舞與演戲，尤其是唱曲韻味獲得當地民眾肯定。雖然他三十歲才開始學車鼓陣，而能以手抄譜記錄唱詞，以錄音保存歌樂，也就是能以文字與音響輔助學習車鼓陣，所以往往能事半功倍，並且多年來他也以手抄資料進行傳習與教學，達到比較好的效果。

臺灣早期農業社會，臺南廟會活動多，表演車鼓頗受民眾歡迎，於是林龍枝夫婦決定成立「東山北勢寮女子綜合團」，團員大多是家族成員，所以是家族團體，由林龍枝團長培訓團員演出技藝，以表演車鼓陣為主，該團是職業性團體，演出可以增加家庭收入。「東山北勢寮女子綜合團」而後更名為「東山區東山北勢寮藝陣團」，現在該團團主是林龍枝次女林月琴，為一營利性質的家族車鼓表演團體。

林龍枝能演出多種陣頭，如：素蘭要出嫁、車鼓陣、*牛犁陣、*桃花過渡、採茶、山地舞、跳鼓、鬥牛陣。「東山北勢寮女子綜合團」每次出團人數約需七、八人，在當地是具有知名度的 *陣頭表演團體。

經歷：

1. 曾永義 2001 年主持傳統藝術中心（參見 ●）《臺南縣車鼓陣調查研究計畫》，*黃阿彬為訪視和錄影之重要藝師。

2. *施德玉主持臺南市文化資產管理處 2017 年《臺南市歌舞類藝陣調查及影音數位典藏計畫》東山區「東山北勢寮藝陣團」保存紀錄，林龍枝團長安排該團演出：【踏四蓆】、【快譜車鼓】、【董漢尋母】、【梳妝＋董漢尋母】、【牛犁歌】、【桃花過渡】。

3. 擔任臺南新營的「新營太子宮牛犁車鼓陣」指導老師。（施德玉撰）參考資料：469

林清河

（1909 鹿港－1977）

南管先生。生於南管世家。十多歲即以南管演奏聞名，擅長 *琵琶、*洞簫、二絃演奏。曾至 *臺北鹿津齋、*大甲聚雅齋、*清水清雅樂府、二林新義芳社、東和里布店商所組南管團體、雲林褒忠閣、嘉義鳳聲閣、朴子青雲閣、大林清音閣、臺東聚英社等地教館。聚英社 *曲簿許多為其所抄錄，其中最有價值之處是抄錄了九套活傳統已經消失的套曲。1923 年日本裕仁太子訪臺，鹿港五大館聯合組一南管樂團前往臺中州酒廳演奏，林清河和 *王崑山同為聚英社代表。1940 年曾隨聚英社在臺中放送局（現由臺中市文化局委託大千廣播電臺經營）演奏。（蔡郁琳撰）參考資料：65, 353, 455

林水金

（1918.2.20 臺中大里—2013）

北管 *館先生，北管藝師。出身於臺中大里的北管 *館閣福興軒。十七歲在福興軒拜隆先（又做諒先，本名徐火爐）為師，學習北管，得先生之眞傳與所有 *北管抄本。1968 到 1998 年間擔任福興軒第四任館先生，直至中風，才停止館閣的教學工作。

　　林水金的教育背景與擔任公職的經歷，使他成爲學養豐富的北管藝師。他於九歲就讀大里杙公學校（今大里國小），六年後畢業，同年進入大里書房，三年後肄業。1946 年起參與公務員訓練，並先後擔任臺中縣大里鄉農會總務股長及專員、臺中縣議會議員及機要秘書、臺中縣政府秘書等公職。他一生致力於 *北管音樂的教學與推廣，自 1951 年起，教過的館閣計有：育樂軒、新樂軒、景樂軒、集興軒、勝樂軒、福興軒、金城軒等。1991 年獲教育部頒贈 *民族藝術薪傳獎，1995 到 2004 年於臺北藝術大學（參見❷）傳統音樂學系教授北管。

　　林水金擁有的北管資料非常豐富，於 *細曲、*戲曲、*牌子、*絃譜均有相當多的抄本【參見北管抄本】。此外更著有《台灣北管滄桑史》（1991）、《大里福興軒創館沿革》（2001）及《北管全集》（2001）。2009 年，臺北藝術大學更爲其出版《北管藝師林水金的細曲藝術》一書。他是一位全方位的北管教師，樂器方面以 *小鼓及 *嗩吶最爲擅長，且在細曲、戲曲、牌子的唱唸上更爲突出。其擁有之牌子歌辭的數量，堪稱爲今北管界中之翹楚，並爲北管牌子音樂的傳承，留下豐富的內容。（蘇鈺

北管耆老——林水金（右二）、潘玉嬌（右一）。

淨撰）參考資料：83, 106, 107, 392, 463

林祥玉

（約 1850—1923）

南管樂人。鷺江（廈門）人，據聞其往生時，身著長袍馬褂正端坐吹奏《陽關三疊》，曲畢旋氣絕，此事南管界傳爲佳話。師承廈門集安堂 *館先生林徵祥，其 *簫絃法廣被推崇，爲人嚴謹，不輕易更改傳統曲調。立志宏揚南管，遍訪泉州各地蒐集各家精華。六年後，編成 *《南音指譜》一書，於 1914 年出版。（李毓芳撰）參考資料：78, 276

林熊徵

（1888—1946）

南管贊助者。板橋林家後代。字薇閣。曾加入同盟會，支助革命運動。1908 年任林本源製糖會社副社長，曾被選爲臺灣日日新報社、新高銀行等株式會社監察人、臺灣礦業會等評議員、臺灣製鹽等株式會社董事，1919 年創立華南銀行，擔任總理，又任林本源製糖株式會社社長等職。並在日本政府機構中擔任臺北廳參事、大稻埕區長、臺北州協議會員、臺灣總督府評議員等職位，獲頒愛國婦人會七寶金色有功章及總督府頒授之勳章。其事業遍及臺灣、南洋、大陸華南和東北各地。1923 年日本皇太子裕仁來臺，曾賜贈尙勳四等瑞寶章。1924 年與辜顯榮等共組臺灣公益會，是日治時期臺灣著名的紳商和實業鉅子。戰後曾任臺灣省商業聯合會理事長、省黨部經濟事業委員會主委等職。林氏在日治時期曾贊助 *艋舺集絃堂的活動，對集絃堂成爲當時見報率最高且活動力最強的南管團體有很大的影響。（蔡郁琳撰）參考資料：17, 18, 167

林永賜

（1927 中國福建安溪—2000.12.17 臺北）

南管樂人。八歲時曾在廈門向集安堂 *許啓章等學過南管音樂，一館三個月內，即抄上百首曲譜。1947 年移居臺灣，時任高雄警察，後轉經營餐飲，參加鳳山鳳翔閣，是重要出資

人，結束餐廳後改跑遠洋航海工作，後定居美國經營餐廳十四年。返國後參加 *臺北中華絃管研究團等團體。於臺北中華絃管研究團、*江之翠南管樂府等地傳授南管音樂。對南管的典故了解不少。（蔡郁琳撰）參考資料：104

林讚成

（1918 宜蘭礁溪—2002）

臺灣 *傀儡戲傑出藝人之一。從十二歲起，隨父親林福來學習，先由鑼鼓著手，同時學習唱腔。因林讚成對傀儡戲懷抱著極高的學習精神，十五歲時即擔任後場的頭手鼓，同年，在雙溪內寮演出年尾平安戲時，一齣《送京娘》初顯身手，從此正式由臺後走向臺前，1967 年接任 *新福軒團主。演出劇目除了父親所遺留之外，也參考古書情節，自行編劇，如《臨水平妖》、《北巧珠》等，並配合北管唱曲編寫唱詞，鑼鼓隨戲情叫介頭，隨興演出。

林讚成曾於 1982 年受行政院文化建設委員會（參見 ❶）及施合鄭民俗文化基金會之邀，擔任「傀儡戲研習班」教師，傳授傀儡戲演技達一年之久。1985 年獲教育部首屆 *民族藝術薪傳獎。（黃玲玉、孫慧芳合撰）參考資料：55, 88, 187, 342

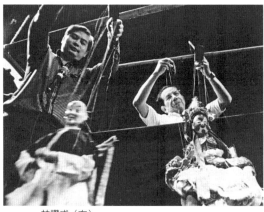

林讚成（右）

林占梅

（1821—1868 新竹）

清道光至同治年間琴人，兼擅詩、書、畫，一名清江，字雪村，號鶴山。清道光 22 年

（1842）捐例貢生，25 年（1845）加道銜，同治 3 年（1864）加布政使銜。林占梅為當時竹塹望族「林恆茂」家族之領導人物，在政治、商業、文藝、地方事務中均涉入甚深。林占梅以豪氣及雅好文藝活動著名，曾構築一座名為「潛園」的園林，作為士紳文人聚會和從事文藝活動的場所。在同治元年（1862）發生的「戴潮春事件」中，林占梅出面帶領竹塹士紳及地方團練保衛家園，傾其家財以資軍用，因此贏得「毀家紓難」的稱譽。但後來卻因為官司纏身，而於同治 7 年（1868）吞金自盡。

林占梅喜好音樂，尤精於琴藝，可說是清代臺灣 *古琴家中最具代表性的人物之一，從他的詩集《潛園琴餘草》中，可發現古琴音樂在林占梅的個人生活及文人聚會中扮演重要角色，也可看出林占梅吸收了中國傳統對於古琴音樂的審美觀和價值觀。除了林占梅本人之外，他的數位妻妾也都能彈琴。惜其師承不詳，僅能從其詩中得知他約從二十二歲左右開始習琴，但從林占梅的琴友與所藏琴的來源看來，他與當時中國大陸的古琴音樂文化有一定程度的交流。林占梅的藏琴包括「萬壑松」、「清夜遞鐘」、「漱玉」、「幽澗泉」及數張無名古琴，其中號稱為唐琴的「萬壑松」目前在臺北文人洪以南的後人手中。（楊湘玲撰）參考資料：9, 319, 385, 404

林竹岸

（1936 雲林元長—2023）

十二歲由學校教師蘇遙啓蒙接觸南管〔參見南管音樂〕，十五歲隨李比學習 *大廣絃，先後加入嘉義「錦花興歌劇團」、「錦玉已歌劇團」，十九歲升任頭手絃吹，其後在中部多個戲班擔任文場〔參見文武場〕，兼擅薩克斯風等西洋樂器演奏。1970 年在臺北自組「民權歌劇團」，1986 年收班，1990 年重整復班至今。

林竹岸自幼展現音樂才情，器樂演奏資歷豐富，對南管、北管〔參見北管音樂〕、*歌仔音樂精湛融通，四位子女受其薰陶，在流行音樂界和戲曲界皆有專精。三子林金泉接任團長與頭手絃吹，長女林嬋娟為當家小旦。家族人才

輩出、後場伴奏豐富精緻，是「民權歌劇團」林竹岸經營出的演藝特色，2004 年起連續三年入選➕文建會「演藝團隊發展扶植計畫」之優良團隊。其個人於 2010 年獲頒「臺北縣傳統藝術藝師」殊榮，以「歌仔戲文場音樂」登錄於臺北縣「傳統藝術類」文化資產。2018 年由文化部（參見➌）文資局登錄爲重要傳統表演藝術「歌仔戲後場音樂」與認定保存者【參見無形文化資產保存－音樂部分】。（柯銘峰撰）參考資料：109, 568

林子修

（生卒年不詳）

南管樂人。從蚶江來臺教授南管。目前所知 *臺南武廟振聲社 *先賢圖中有蚶江（原先賢圖中作蚊江）林子修，*鹿港雅正齋先賢圖中有福興街林子修（1865 年生，約 1930 至 1937 年間卒，雜貨仲買商），臺北艋舺集絃堂 1923、1924 年的演出成員中也有一位，無法得知是否是同一人。其中後者在 1923 年於臺北總督府，代表集絃堂爲來臺日本皇太子演奏，擔任 *二絃，可見其造詣應不錯。（蔡郁琳撰）參考資料：337, 396, 417

鈴鼓

*竹馬陣所使用的道具之一，兼打擊樂器使用，由十二生肖中的「山軍」（虎）所執。木框，單面蒙牛皮，框的四周裝有圓形金屬片。此樂器也應用於國樂團。（黃玲玉撰）參考資料：206, 378, 451, 452, 468

靈雞報曉

讀音爲 leng[5]-ke[1] po[3]-hiao[2]。南管 *指套《趁賞花燈》四節「鐘聲報曉雞聲啼」句用法，即爲靈雞報曉之法。（林珀姬撰）參考資料：79, 117

林紅

參見林藩塘。（編輯室）

林午鐵工廠

參見林午銅鑼。（編輯室）

林午銅鑼

位於宜蘭，成立於 1945 年，以手工打製銅鑼技藝而遠近馳名，現今臺灣所見銅鑼，半數以上皆出自該廠，創辦人林午及其子林烈旗分別於 1987 及 1995 年以製鑼之精湛技藝獲頒 *民族藝術薪傳獎。

林午（1916-1989）出生於羅東，自羅東公學校（今羅東國小）畢業後，即在一家維修碾米農機機械的工廠當學徒，數年後與其兄林錦水合力將其兄老闆的店面及機器頂下經營，並改名爲「林錦水鐵工廠」，之後三弟林平埔也投入其中。二次世界大戰其鐵工廠被指定爲日軍的修護廠。在日本政府施行皇民化運動後，由於頒布禁鼓樂命令，即禁止傳統戲曲音樂的演出，使得劇團面臨解散或是停演，不少劇團紛紛拋售整團的設備、服裝、樂器及配件等，林午在此機緣下，買到兩面中國大陸製造的小鑼研究。二次戰後，除了鐵工廠原有的工作外，亦購買鐵板試圖仿製先前購置的小鑼，經多次失敗，林午所製的第一面鐵鑼終於面世，鑼聲竟比原來的小鑼還要好。當時適逢民間廟會恢復生機，開始有人購買他所製作的鐵鑼，於是林午便於三十一歲時，於宜蘭市的中山路獨資開設林午鐵工廠，全力投入鑼的研發與製作。初期以生產鐵鑼爲主，但林午發現鐵的聲音不如銅鑼，且鐵中含有太多雜質，在用力敲擊時只有鑼面共振，聲音堅硬無法遠傳，於是嘗試以銅爲材料製作，經歷多時試驗改良後，終於製作出音色優良的銅鑼，在臺灣傳統戲曲界造成轟動。當時的銅鑼尺寸多爲直徑二尺及二尺四，再大者爲二尺八，爲了使產品的音色與音量有

林午鐵工廠所製的銅鑼

林午鐵工廠製銅鑼（背面）

L

漢族傳統篇

lishixi

- 歷史戲
- 犁田歌子陣
- 劉鴻溝
- 劉贊格
- 劉智星
- 六堆山歌

穩定的品質，林午進一步改採純銅打造，並改進鑼身的細小部分，如將銜接處磨圓、加寬鑼邊的寬度、鑼的外側要小於內側等，以產生優美的共鳴效果，並使聲音遠傳。之後林午所能製作的銅鑼越來越大，1985年應北港朝天宮的訂購，製作了一面直徑五尺六寸半、重達160公斤的大銅鑼。林午得薪傳獎時已將工廠交給兒子林烈旗、林烈誠兩兄弟經營。林烈旗繼承父業後，於1996年打破父親製作世界第一大鑼的紀錄，為鹿港天后宮製作直徑七尺八寸半、約240公斤的世界最大銅鑼。銅鑼打造可說是林家的家傳工藝；如今林烈旗的長子林浩賢也已成為製鑼助手，銅鑼世家的第三代正在接續這門家傳的傳統技藝。

至於銅鑼的製作，以手工打製為佳；先將銅片裁切至適當大小，接著鑼面及鑼邊分別打製；鑼面須以鐵鎚敲出鑼臍，然後再將鑼面與鑼邊焊接在一起，最後才試音。說來雖簡單，其中的每一階段都相當費工。（潘汝端撰）

歷史戲

*布袋戲 *古冊戲別稱之一。（黃玲玉、孫慧芳合撰）參考資料：73, 278, 282, 297

犁田歌子陣

讀音為 le⁵-tshan⁵ koa¹-a²-tin⁷。*牛犁陣別稱之一。（黃玲玉撰）

劉鴻溝

（1908.2－2001 菲律賓）

南管樂人。中國福建泉州人，師承不詳。1938年至菲律賓任文教科員，加入馬尼拉市的金蘭郎君社，後任金蘭郎君社 *館先生。1965年1月起於菲律賓國立大學音樂院亞洲古典音樂系南音組任教，之後亦於菲律賓女子大學音樂藝術院任南管教授。1966年應邀以 *南管音樂參加「國際音樂討論會」亞洲音樂之演奏。

於菲律賓國立大學音樂院任教期間，以五線譜創編一套南管樂器基本練習法，並將 *《四時景》、*《三不和》、*《梅花操》等13套 *譜改寫成五線譜，以作為上課教材。後將這些

教材編成《閩南音樂指譜創作全集》一書，1973年由臺北中華國樂會（參見●）出版，英文書名為 Nan Kuan Composition—Notation Book of Amoy Traditional Music。此書分為「南管古樂五線譜全集」和「南管樂器基本專習法」兩部分，其中並包括南管樂器之介紹與操作重點。此外，劉氏尚編有 *《閩南音樂指譜全集》一書，在臺灣廣為流傳，為學習南管者不可或缺之指譜教材。（李毓芳撰）參考資料：77, 506, 507

劉贊格

（1927 中國福建永春－2009）

南管樂人。1949年隨國民黨部隊撤退到臺灣。約十歲學會一些唱曲，到臺灣後曾在臺北永春館向 *林藩塘（林紅）學習 *琵琶。參加過永春館、*閩南樂府等團體，並參與艋舺聚英社、臺北聚賢堂、南樂基金會、*和鳴南樂社的活動。曾於基隆第一樂團、板橋農吟社、臺東閩南音樂聚英社、新麗園高甲戲班等地傳授南管音樂。擅長琵琶演奏。並參與1971年美國紐約 Anthology Record Tape Company 出版的《A MUSICAL ANTHOLOGY OF THE ORIENT：THE MUSIC OF CHINA II Tradition Music of Amoy》唱片演奏、2002年臺北市政府文化局《臺北市式微傳統藝術調查紀錄——南管》教材錄音。（蔡郁琳撰）參考資料：485

劉智星

（1916.3.3）

客家山歌演唱者。居住於高雄六龜，幼時在耳濡目染之下，學會了 *客家山歌調的演唱，會唱各種不同的客家山歌調，尤其擅長美濃地區的特殊曲牌——*【大門聲】的演唱。（吳榮順撰）

六堆山歌

南臺灣六堆地區流傳的客家山歌。「六堆」的形成，是由於清康熙60年（1721）的朱一貴事件，居住在高屏地區的居民，為了保衛鄉土而組成的軍事團練，共分為前堆、後堆、左堆、右堆、中堆、先鋒堆，一直到日治時代，才解除了這樣的軍力，後來「六堆」便成為純

粹的地域名稱。

所謂的「六堆山歌」，是指只能在六堆地區聽到，在臺灣其他的地方聽不到的客家山歌調，例如：*〈正月牌〉、*〈送郎〉、*〈搖兒曲〉、*〈哥去採茶〉等。（吳榮順撰）參考資料：68

六角棚

*布袋戲傳統舞臺之一，也是 *彩樓的一種。六角棚蛻變自 *四角棚，是布袋戲演出的舞臺，俗稱彩樓，雕造之精美有如南方廟宇建築之縮版，高及寬各約五、六尺，深約二尺。彩樓共分爲頂蓬、底座以及龍柱三部分，結構又有前期底座較大的「水流內」與後期頂蓬較大的「水流外」。（黃玲玉、孫慧芳合撰）參考資料：231, 321

六孔

又稱簫仔管，*客家八音樂師語彙。即將 *嗩吶全部孔位按住所發出的音當作「凡音」，而依此序列形成的「凡合士乙上ㄨ工」音階，即爲六孔。（鄭榮興撰）參考資料：243

梨園戲

參見交加戲。（編輯室）

龍彼得（Peter van der Loon）

（1920.4.7 荷蘭－2002.5.22）

南管研究者。1946 年荷蘭萊頓大學中文系畢業，國際知名漢學家。1948-1972 年任英國劍橋中文講座教授、1972-1987 年任牛津大學中文講座教授，研究領域主要在臺灣、閩粵的民俗信仰和 *戲曲，中國目錄學和版本學。重要著作有《宋代收藏道書考》（1984）、編輯 *《明刊閩南戲曲絃管選本三種》（1992）等。其中《明刊閩南戲曲絃管選本三種》將明代的《新刻增補戲隊錦曲大全滿天春二卷》、《精選時尚新錦曲摘隊》（別題：精選新曲鈺妍麗錦）、《新刊絃管時尚摘要集》（別題：新刊時尚雅調百花賽錦）三本閩南戲曲絃管的重要刊本編輯問世，並細心考證，對閩南戲曲發展史和 *南管音樂 *滾門曲牌的研究，提供了珍貴的資料

【參見南管研究】。（蔡郁琳撰）參考資料：93, 272, 511, 564

龍川管

又稱士管、五管。*客家八音樂師之語彙。*嗩吶以「士音」爲基礎所形成的管路，即將嗩吶全部孔位按住所發聲的音當作「士音」，此音是該嗩吶之最低音，而依此序排列形成的「士乙上ㄨ工凡六」音階，即爲「士管」。（鄭榮興撰）參考資料：12

籠底戲

又稱 *落籠戲，是指早期由唐山師父所傳或家傳 *戲班從中國攜帶來臺時，所演出的戲曲，亦即布袋戲班稱其師承先輩所傳之單齣戲目，其意爲與戲籠俱存之壓箱底戲齣。

早期傳入的 *南管布袋戲、潮調布袋戲、*白字布袋戲所用劇目多屬籠底戲劇目，如南管布袋戲的《打李道宗》、《朱連赴考》、《金印記》、《番狀元》、《喜鵲告狀》、《綠牡丹》等；潮調布袋戲的《珍珠寶塔記》、《陳潼關》等；白字布袋戲的《昭君和番》、《孟麗君》（再生緣）等。（黃玲玉、孫慧芳合撰）參考資料：73, 187, 278

龍鳳園歌劇團

創立於 1978 年，爲臺灣新竹市的 *客家改良戲班，活動區域以桃、竹、苗爲主，其前身爲「李劍鴻歌劇團」，團主爲李永乾。演員的班底約爲 15、6 人，如：余德芳、劉秋蘭、魏炆燈、官寶珠等等。1980 年，獲「臺灣省地方戲劇比賽」歌仔戲組北區甲等（當時團名仍爲「李劍鴻歌劇團」）。1988 年，獲「臺灣省地方戲劇比賽」*歌仔戲組北區甲等。1993 年，獲「臺灣省地方戲劇比賽」甲等及最佳舞臺技術獎。1994 年，獲「臺灣省客家戲劇比賽」甲等獎。1995 年，獲「臺灣省客家戲劇比賽」*客家戲劇比賽優等團體獎、最佳劇本創作獎。1996 年，獲「臺灣省地方戲劇比賽」「歌仔戲組」北區甲等。先前的地方戲劇比賽，並無客家戲劇一項，所以劇團參加的比賽項目爲歌仔

L

liujiaopeng

漢族傳統篇

六角棚 ●
六孔 ●
梨園戲 ●
龍彼得 ●
龍川管 ●
籠底戲 ●
龍鳳園歌劇團 ●

戲。直到教育廳於 1992 年主辦了第 1 屆的「臺灣省客家戲劇比賽」，客家劇團才參與了客家戲劇比賽。（吳榮順撰）

籠面曲

讀音爲 lang²-bin⁷ khek⁴。指常被演唱的南管曲目，如同賣東西的人常將較好看的放在表面般，籠面曲就是 *絃友經常可聽到的、好聽的曲目，但如相較藝術性與困難度而言，籠面曲算是具普遍性的流行曲目，是較簡單易學的。目前常被演唱的籠面曲約有一、兩百首。例：〈茶薇架〉、〈望明月〉、〈非是阮〉、〈冬天寒〉、〈不良心意〉、〈元宵十五〉、〈因送哥嫂〉、〈心頭傷悲〉、〈輕輕看見〉、〈爲伊割吊〉等。（林珀姬撰）參考資料：79, 117

龍蝦倒彈

讀音爲 liong⁵-he⁵ do²-toan⁵。南管 *指套《趁賞花燈》四節「莫放遲」句即爲龍蝦倒彈之法，其指法爲「倒汎」——「挑工點六」故稱。（林珀姬撰）參考資料：79, 117

呂鍾寬

（1952 彰化大村）

臺灣傳統音樂研究者、民族音樂學者、音樂教育者、臺師大民族音樂研究所榮譽教授。

學歷：1970 年臺中一中高中畢業。1976 年中國文化學院【參見●中國文化大學】音樂學系大學畢業，主修理論作曲，師事美籍音樂家包克多（參見●）。1980-1982 年就讀臺灣師範大學（參見●）音樂研究所，完成碩士學位論文 *〈泉州絃管（南管）研究〉。1984-1985 年獲法國文化中心的獎學金，赴巴黎第四大學音樂學院進修，獲得高等研究文憑（Diplome d'Etudes Approfondies）。1990-1993 年獲教育部獎學金，以帶職帶薪的身分二度前往法國巴黎進修，先後在巴黎國立高等學院與巴黎第七大學進修，2022 年 10 月 22 日獲頒北藝大榮譽博士學位。

學校教學與行政經歷：1982 年臺灣師範大學（參見●）音樂研究所畢業後，曾兼任於●臺師大音樂學系與音樂研究所、中國文化大學戲劇學系國劇組、臺北教育大學人文藝術學院音樂學系。1985 年起專任於藝術學院【參見●臺北藝術大學】音樂學系，教授中國音樂記譜法、中國音樂史、*戲曲唱腔等課程。1994 年轉專任於●北藝大傳統藝術研究所，並兼所長，1995 年籌畫成立●北藝大的傳統音樂學系，並兼任該學系的系主任。2002 年專任於●臺師大民族音樂研究所，2022 年 8 月起聘爲該所榮譽教授。

社會工作經歷：1978 年在許常惠（參見●）的引介下，任職於臺北市洪健全視聽圖書館【參見●洪健全教育文化基金會】，負責該館民族音樂組的工作。1980 年轉任臺北市的●中廣音樂組，負責傳統音樂資料蒐集，以及地方戲曲、*歌仔戲音樂等節目之製作。1995-2020 年擔任財團法人中華民俗藝術基金會董事（第 7 屆至第 13 屆）、2002-2004 年擔任國家文化藝術基金會（參見●）第 3 屆董事、2003-2022 年擔任財團法人許常惠基金會董事（第 1 屆至第 6 屆）。

獲獎及貢獻：2016 年榮獲第 27 屆傳藝金曲獎（參見●）出版類特別獎，透過影音典藏保存南管、北管、道教儀式等臺灣傳統音樂，長期擔任教職，栽培許多年輕音樂學者。

主要學術研究領域爲 *南管音樂、*北管音樂、道教儀式音樂【參見道教音樂】。

主要專著：〈泉州絃管（南管）研究〉、*《泉州絃管（南管）指譜叢編》、《台灣的南管》、《南管記譜法概論》、《台灣的道教儀式與音樂》、《北管音樂概論》、《北管古路戲的音樂》、《北管細曲賞析》、《北管藝師葉美景・王宋來・林水金生命史》、《台灣傳統音樂概論歌樂篇》、《台灣傳統音樂概論器樂篇》、《2008 臺灣燈會・道教金籙祈福法會紀勝》、《安龍謝土》、《道教儀式與音樂的神聖性與世俗化》、《陳榮盛生命史暨道教科儀藝術》等。

南管、北管及道教音樂的研討會論文：〈絃管（南管）散曲的藝術性及其傳播——以知名曲腳蔡小月爲對象之考察〉（2021），臺灣戲曲學院主辦「2021 年戲曲國際學術研討會暨祝賀

曾永義院士八秩榮慶」；〈論絃管傳播與擴散過程的俗化與異化〉（2021），臺南市政府文化局與國立成功大學（參見❷）文學院共同主辦「異地與在地：2021 藝術風格國際學術研討會」；〈台灣所見的南管音樂傳統〉（2020），臺南市政府文化局與國立成功大學文學院共同主辦「異地與在地：2020 傳統藝術國際學術研討會」；〈從游牧式館閣論兩岸政府的傳統音樂政策〉（2019），臺南市政府文化局與國立成功大學文學院共同主辦「異地與在地：2019 傳統表演藝術國際學術研討會」；〈台南所見具音樂史意義的傳統音樂〉（2015），臺南市政府文化局與國立成功大學文學院共同主辦「2015 傳統音樂與藝陣之流變國際學術研討會」；〈道教科儀《禁壇》運用傳統音樂素材的比較研究〉（2007），國立傳統藝術中心（參見❷）主辦「紀念俞大綱先生學術研討會」；〈論絃管（南管）指套的發展與演變〉（2006），福州福建師範大學主辦學術會議；〈樂器分類法諸問題──以台灣傳統音樂為主要考察對象〉（2005），國立傳統藝術中心主辦學術會議；〈中古時期道教音樂及其發展〉（2004），臺灣藝術大學主辦「2004 國際宗教音樂學術研討會」；〈北管古路戲唱腔源流考〉（2003），中國西安舉行「二十一世紀中國戲曲發展論壇」；〈斬命魔與東海黃公──道教儀式中的戲劇化法事與小戲源流關係試探〉（2001），國立傳統藝術中心主辦「兩岸小戲學術研討會」；〈神聖性與世俗性的並置與互涉──台灣道教金籙科儀演出體系研究〉（2000），國立傳統藝術中心主辦「亞太傳統藝術論壇研討會」；〈論南管譜的結構〉（2000），中國泉州舉行「南音學術會議」；〈論傳統戲曲的唱念法體系〉（1999），國立傳統藝術中心主辦「兩岸戲曲回顧與展望研討會」；〈論南北管的藝術及其社會化〉（1995），教育部主辦「民族藝術傳承研討會」。

音樂創作：《交響詩生命頌》、管絃樂曲《漁樵閒話》、五重奏《空山》絃樂的變奏曲《恆春民歌主題變奏曲》；並曾以編創的《黃河船夫曲》獲 1982 年新聞局金鼎獎。（編輯室）

亂彈

清代傳入臺灣的大陸北方官語劇種。亂彈一詞原指清朝，與「雅部」的崑曲對立的「花部」中所包含的地方劇種（京腔、秦腔、弋陽腔、梆子腔【參見【梆子腔】】、羅羅腔、二黃調等）的統稱，但在臺灣，則成為北管系統中最主要的一種戲曲 *亂彈戲，文獻上又有書為「亂鳴」、「南曹」、「北管戲」等名稱，在清朝與日治時期與光復初期的酬神活動中，亂彈戲為臺灣民間地位最重要之戲種，民間口語並將亂彈與 *四平戲並列，稱其為「老戲」或「大戲」，並有「吃肉吃三層，看戲看亂彈」之戲諺【參見北管俗諺】。傳入臺灣，為清乾、嘉之際，為北京「花部」戲曲最為興盛之時，因此，臺灣的亂彈戲可能部分保存了清代「花部」戲曲。（鄭榮興撰）參考資料：12

亂彈班

演出 *亂彈戲的職業劇團。（鄭榮興撰）

亂彈嬌北管劇團

是國內唯一擁有兩位 *薪傳獎得主領銜的劇團。北管夫婦檔 *邱火榮、*潘玉嬌及女兒邱婷，鑑於北管職業藝人逐漸凋零，戲曲已逐步朝向劇場化發展的趨勢，如不儘速結合專業藝人、劇場工作者共同重現北管戲曲，將很難在這個百藝競陳的生態中爭取大眾來認識精緻北管戲，遂於 1990 年成立劇團。

成立以來，不論是文藝季《黃鶴樓》、國家戲劇院（參見❷）製作《出京》、臺北市傳統藝術季（參見❷）《再現亂彈──潘玉嬌、劉玉鶯七十風華》等，或是海外香港「中國音樂節」、法國「意象音樂節」等演出，都為臺灣的北管戲留下珍貴的紀錄，成功地宣揚北

邱火榮（攝影林國彰，亂彈嬌北管劇團提供）

管。另外，2006年為傳統藝術中心（參見⊜）策劃承辦「九十五年度北管排場匯演」活動，亦整合北管子弟軒社。

除了策劃文化性製作演出外，劇團亦致力北管保存，所編製的《北管牌子音樂曲集》（2000）、《北管戲曲唱腔教學選集》（2002）等，首開北管專業教材之先，而所參與中央與地方的北管保存及錄音工作，數量更豐。

邱火榮之父邱朝成，母邱番妹，皆為日治時期著名北管*子弟先生，故其家族三代均在北管戲曲領域奉獻心力，第三代邱婷除全心培植新世代北管樂師之外，更轉化其戲曲專業與製作經驗，在傳統之外著手跨領域戲曲表演製作，2006年臺北市傳統藝術季與*亦宛然掌中劇團合作《人偶跨界之北管大戲——秦瓊倒銅旗》，另有新舞臺（參見⊜）2006新傳統「歌仔折戲展風華」。（謝琼琦撰）

亂彈戲

讀音為 lan⁵-than⁵-hi³。在臺灣，亂彈戲指北管*戲曲，故有「吃肉吃三層，看戲看亂彈」的俗諺【參見北管俗諺】。通常北管職業戲班較常稱自己所演的內容為「亂彈戲」，北管子弟對自身所搬演的戲曲，則多以*子弟戲稱之，二者所指內容相同。就*北管戲曲唱腔的曲調而論，*福路（*古路）中的【二凡】、*【十二丈】等唱腔，與浦東亂彈、廣東西秦戲等位於中國大陸江南地區的亂彈聲腔系統有關聯，故稱北管戲曲為「亂彈戲」；若以參與演出者的性質來命名，則亂彈戲指由職業戲班所搬演的北管戲，與子弟相對。（潘汝端撰）

鹿港遏雲齋

南管傳統*館閣。約1885年由郭來龍開館，館名源自唐《樂府雜錄》中的「遏雲響谷之妙」。活動地點大多在鹿港「北頭」郭厝的忠義廟附近。歷年來擔任過*館先生的有郭來龍、陳貢、郭安、莊海、莊傑、郭水雲、郭慶安、陳塗冀、郭應護、郭雙傳等，其中陳貢、郭水雲曾經至臺中、梧棲、彰化、臺南等地傳授。1959年左右因故停館，1993年復館，但由「歌管」改為「洞管」。

遏雲齋曾經有過光輝的歷史。1922年左右，郭來龍、陳貢、萬良、黃生、施碟（阿樓）、水晶矸梅等人曾經到日本錄製南管唱片；陳貢也曾到廈門和南管樂人交流。近年積極參與各地南管團體活動，並以保安宮為中心，積極栽培學員。目前主持館務的是郭元湧，成員有辜天量、陳塗水、蔡榮祥、陳逢南等。（蔡郁琳撰）

參考資料：579

鹿港聚英社

南管傳統*館閣。鹿港聚英社的前身是歌管逍遙軒（或逍遙煙）。據說有一百九十餘年的歷史，不過經由學者考證，大約在清光緒16年（1890）或大正元年（1912）由鹿港著名的詩人施梅樵（1870-1949）改名為聚英社。

該團往昔活動的地點大多在鹿港「街尾」、「茉園」附近的*絃友家，或是金門館、小本宮、龍山寺。著名的*館先生有蘇岱、施綿、王成功、施羊、吳彥點、*林清河、林獅、施魯、林德其等。其中施羊、林清河曾經到臺北、大甲、清水、褒忠、嘉義、朴子、大林、臺東等地傳授，所以臺灣各地取名為「聚英社」的南管團體可能都跟鹿港聚英社的傳承有關係。目前主持館務的是許耀升，主要成員有黃承祧、施永川、陳麗英、吳敏翠等。

聚英社在大正8年（1919）舉辦「全國南管聯誼大會」、大正12年（1923）日本裕仁太子到臺中視察時，聯合鹿港其他五個社團的代表前往演奏，1979年第2屆全國民俗才藝活動中推出業餘的*七子戲演出，1980年代前後舉辦過「全國南樂聯誼大會」、1981年參與中華民俗藝術基金會舉辦的「鹿港南管音樂的調查與研究」計畫、「國際南管會議」，並主辦過十

鹿港聚英社簫譜手抄本

多屆端午節「全國民俗才藝活動——南管演奏大會」。出版的唱片有《鹿港古老傳統音樂——南管名曲選集演奏（演唱）》、《清音雅樂——鹿港聚英社南管音樂》。1986年與*鹿港雅正齋同時榮獲教育部第2屆*民族藝術薪傳獎。（蔡郁琳撰）參考資料：64, 95, 424, 425, 580

鹿港雅正齋

南管傳統*館閣。清乾隆14年（1749）成立於鹿港，是臺灣歷史最悠久的南管團體。傳說是

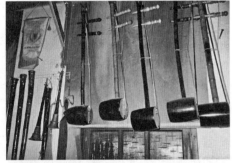
鹿港雅正齋收藏的二絃

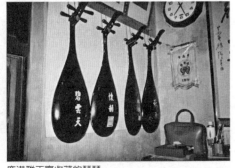
鹿港雅正齋收藏的琵琶

著名商行「日茂行」的師爺陳佛賜所創立。往昔活動的地點大多在鹿港泉州街附近，也曾位於天后宮及新祖宮，目前活動的場所在鹿港的老人會館。歷來的*館先生有黃天買、黃媽麗、施性虎、黃殷萍、*郭炳南、*黃根柏等。2002年後主持館務的是董建林，主要成員有李木坤、黃承祧、莊忍、鄭江山、李麗娟、施能當、李斯銘、郭獻秋、黃富貴等。

近年來該團成員常常受邀到各地演出、教學。包括參與「國際南管會議」、行政院文化建設委員會（參見◐）民間劇場的「南管音樂演奏會」、總統府介壽館「南管音樂」音樂會【參見◐總統府音樂會】、臺灣省立交響樂團【參見◐國家交響樂團】的「南管大會師」、「南管研習活動」、彰化縣文化局的「南管薪傳研習班」、全國文藝季彰化縣「千載清音——南管」、「戲曲‧彰化」活動、美國紐約臺北劇場音樂會、臺北市傳統藝術季（參見◐）「南管聯展」音樂會等，並主辦過數屆端午節「全國民俗才藝活動——南管演奏大會」。出版的唱片有《絲竹雅樂‧南管之美——鹿港雅正齋赴紐約演出紀念精選集》。1986年榮獲教育部第2屆*民族藝術薪傳獎。（蔡郁琳撰）參考資料：64, 95, 236, 367, 424, 425, 578

【鹿港調】

讀音為 lok[8]-kang[2]-tiau[3]。【鹿港調】一詞，是臺灣的中文學界為了解民間文人的*吟詩，在鹿港地區所採集到的吟詩曲調，並採用民間的口語，稱該曲調為【鹿港調】。從名詞字義上，易被認為是鹿港的文人某種固定、共同慣用的吟詩腔調。但實際上，目前我們所知的【鹿港調】的曲調來源，多來自鹿港重要的文人、「文開詩社」許志呈所傳承的吟詩曲調，因許志呈在地方上頗具聲望與代表性，使他的吟詩調廣為人知，因而其個人的吟詩曲調亦被泛稱為【鹿港調】。（高嘉穗撰）

L

luguo

漢族傳統篇

● 魯國相公
● 鹿津齋
● 呂柳仙
● 駱香林
● 落缽字
● 羅東福蘭社

魯國相公

魯國相公即邱成子，春秋魯國人，為*客家八音表演業者所供奉之祖師。（鄭榮興撰）參考資料：1, 12, 243

鹿津齋

參見臺北鹿津齋。（編輯室）

呂柳仙

（1914 或 1924－1993 ？）

呂柳仙，本名石柳，柳仙為人們對他的尊稱。新北市人，是一位盲人，他的出生年及卒年皆無正確資料。日治時代歌仔說唱奇人*汪思明（為*車鼓戲、*歌仔戲、*歌仔*說唱藝師）為其老師。呂柳仙的說唱，以*【江湖調】為主，*【雜唸子】為輔，再依劇情的需要穿插演唱其他曲牌，演唱方式以「唱」為主，*月琴伴奏，自彈自唱，是一位典型的*傳統式唸歌說唱藝人，同時也是留下錄音帶資料最多的一位，計有《金姑看羊》、《孝子大舜》、《文禧戲雪梅》、《周成過台灣》、《呂蒙正》、《詹典嫂告御狀》、《青竹絲奇案》、《雪梅教子》、《劉庭英賣身》等劇目十餘種，屬於中長篇的說唱。（竹碧華撰）參考資料：349

駱香林

（1895 新竹－1977 花蓮）

琴人，兼擅詩、書、畫與攝影，名榮基，字香林，號月舲，以字行。新竹公學校（今新竹國小）畢業，赴臺北從宿儒趙一山學詩文，後與李騰嶽、黃水沛等組「星社」。曾於臺北圓山、新莊兩地課館為業，1922 年第一任妻子王韻梅病逝後，與第二任妻子張齊鸞遷居花蓮。國民政府遷臺之後，曾擔任花蓮縣文獻委員會主委。駱香林最初習琴之師承不詳，但知他曾向 1927 至 1931 年間三度來臺的江蘇畫家王亞南（1881-1932）學琴。駱香林亦曾教妻子張齊鸞彈琴。駱香林藏有一無名明琴，該琴曾為清代新竹琴人*林占梅所有。駱香林是目前所知第二次世界大戰之前臺灣本地*古琴音樂傳承系統之最後一人。（楊湘玲撰）參考資料：147, 311, 453

落缽字

*客家八音樂師之語彙。指低於*嗩吶全蓋孔的音。當按住嗩吶所有孔位所發出的音，理論上，此時管身最長，是該樂器所能發出的最低音，然客家八音樂師利用氣緊、氣鬆的適當交錯運用，能吹奏出比全蓋孔低的音。客語的「缽」，指嗩吶銅碗，「落」有低於、低下之意，而「落缽」二字連用時，因「缽」位於嗩吶之最下方，引申之意為嗩吶的整個管身，故「落缽」指低於按住所有孔位、由整個管身長度引起震動所能發出之聲響，此音已超出整個管長正常發聲的極限。用於音樂語彙中的「字」，指樂曲之某音，故低於嗩吶正常聲響的最低音，即為「落缽字」。「落缽字」的吹奏，因所奏之音超出正常音域之外，致此技術具有某種程度的困難度。這項技術不僅為臺灣各樂種中，僅見於客家八音，於客家八音界中，亦非人人可達此境界。（鄭榮興撰）參考資料：12

羅東福蘭社

相傳創於 1861 年，時值首任社長陳輝煌攜母來臺，率領各社熟番、漢人與流番開墾羅東近山一帶，並延聘簡文登、曾大軒到三星教樂，後被推舉為*福路派首領，與黃纘緒領導的西皮派對抗【參見拚館】。同治末年，陳氏協助提督羅大春開蘇花道路後，欽賜紅頂，曾在今羅東鎮開設名為「義和」（在今義和里）的米糖大行郊，西皮、福路以中正路為界，各擁地頭。1894 年陳輝煌去世，次年日本領有臺灣。

1908 年局勢穩定後，陳輝煌子陳振光繼任社

羅東福蘭社

長，約在 1922 年薛謙祈等人不滿陳氏領導，另組新福蘭社（即今新蘭社），並請走老師，福蘭社聲勢頓衰。頭人（地方上有名聲地位，支持館閣的人）胡慶森出面商借震安宮二樓的水仙王殿作為排練場，北管社團自 1920 年代起，從武力相爭轉為藝術水準上的較量，福蘭社也自 1928 年 11 月起開始演出 *子弟戲，老師有黃火土、陳福、陳阿添等，除了宜蘭境內外，還赴臺北、基隆等地演出。

戰後羅東福蘭社又再召集「囝仔班」，請 *亂彈班「新榮陞」出身的簡江丁任教，1947 年開臺演出後，赴九份、瑞芳、雙溪等地演出。而後因西風東漸，也在 1940 年代組成西樂部，到 1960 年代中期後方才解散。1952 年陳振光逝世後，由副社長盧琳榮接任，而後社長有陳振光子陳進東、陳進富，今由其孫陳虞鎰擔任社長。

陳進東時要求社員每年在 *西秦王爺誕辰（農曆 6 月 24 日）演出子弟戲，1970 年代下半葉邀請「新樂陞」出身的李三江等人加入，排練子弟戲。宜蘭溪南鄉村地區的子弟參與福蘭社活動者日增，而鎮內參與者有限。1989 年羅東福蘭社榮獲傳統藝術 *薪傳獎後，演出增加，但在 1990 年代下半由於子弟陸續往生，已無法由社員粉墨登場，但仍維持農曆正月初一、7 月初十的排場，及 6 月 24 日慶祝西秦王爺誕辰的活動。近年先後有子弟出身的何旺全、莊進才教授 *北管音樂，成為宜蘭溪南地區傳承北管音樂的重要基地，也常應邀參加傳統藝術中心（參見●）、宜蘭縣政府、羅東鎮公所等所舉辦的相關活動。（簡秀珍撰）

鑼鼓班

*八音一詞在民間界定的概念，大多即成為器樂合奏類型的樂種代稱，從樂隊編制與實際應用情況論，兼具鑼鼓或鼓吹樂性質的八音器樂合奏，尤其如「鑼鼓樂」及「鼓吹樂」一類與歲時慶典、生命禮俗活動息息相關的樂班，演出內容尤常以八音統稱，所以臺灣 *客家八音班又稱鑼鼓班。（鄭榮興撰）參考資料：243

鑼鼓樂藝生

1990 年依據教育部「重要民族藝術藝師傳藝計畫」〔參見重要民族藝術藝師〕甄選藝生，經初選、實習、審查後，3 月錄取藝生王建國、高健國、蔣忠衛、秦樸、孫連翹、許光宗、胡熙偉、黃玉嬿、翁柏偉、許正信、黃志生、鄭吉宏十餘名，並於 1991 年 9 月開始在藝術學院〔參見二 臺北藝術大學〕校長鮑幼玉、馬水龍（參見二）協助下，於校園正式展開傳藝工作，並於半年後，進行第一次正式考核。協助侯佑宗老師教學的還有田麟華、茅重衡。半年後，除因個人因素退出（秦樸）或因出國深造（鄭吉宏）外，經審查委員考核後，繼續學藝者有來自各三軍劇團劇校的王建國、高健國、蔣忠衛、孫連翹、胡熙偉、黃玉嬿、翁柏偉等正取生七名，其餘仍繼續參加者視為實習生，例如蔡玉琴、林玉珍等。各階段主要的審查委

藝師侯佑宗（戴墨鏡者）與藝生許光宗、高健國、孫連翹、王建國、蔣忠衛（由左至右）。

侯佑宗藝師與藝生甄選委員等合照。前排右三：侯佑宗。右二：馬水龍。右一：田麟華。左一：錢南章。左三：茅重衡。第二排右三：汪其楣。右一：溫秋菊。

員有 *李天祿、鮑幼玉、馬水龍、汪其楣、錢南章（參見●）、溫秋菊（參見●）及教育部負責此計畫的簡瑞榮。

　　該項傳藝計畫並在音樂學者許常惠（參見●）的策劃下，由行政院文化建設委員會（參見●）錄製出版《侯佑宗的平劇鑼鼓》（含 CD 2 張，溫秋菊記譜及簡介 1 冊）。可惜的是，這項成果豐碩的傳藝工作因 *侯佑宗於 1992 年 3 月病逝而停頓（參見●）。（溫秋菊撰）參考資料：173, 222

鑼鼓樂藝師

第一位被選出的傳統鑼鼓樂藝師是 *侯佑宗﹝參見重要民族藝術藝師﹞。（溫秋菊撰）參考資料：173, 222

【囉嗹譜】

讀音為 lo⁵-lian⁵ pho·²。*車鼓之「囉嗹譜」，乍看之下會以為是一種記譜法，然事實並非如此。車鼓之「囉嗹譜」，一指歌樂曲中以「囉嗹」等字來記載或演唱的部分；另有一首器樂曲，演奏時樂師或其他人員會以「囉嗹」等字與「工尺」譜字﹝參見工尺譜﹞來演唱，該曲之詞雖雜有「工尺」譜字，但以「囉嗹」等字為主，其曲名也被稱為【囉嗹譜】。車鼓表演雖無扮仙，但仍有 *踏大小門、*踏四門等一定的基本程序，所用器樂曲為 *【四門譜】與【囉嗹譜】。（黃玲玉撰）參考資料：135, 212, 399

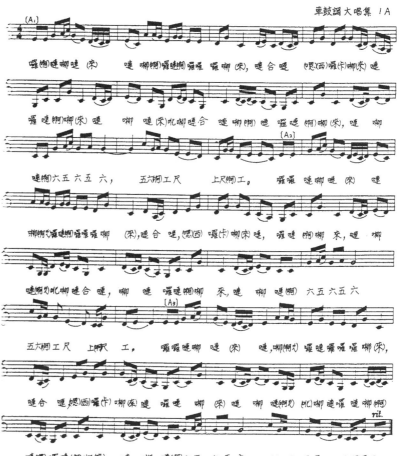

摘自黃玲玉《臺灣車鼓之研究》，頁 185。

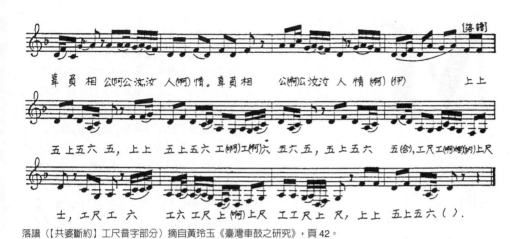

落譜（【共婆斷約】工尺音字部分）摘自黃玲玉《臺灣車鼓之研究》，頁42。

luolongxi　漢族傳統篇

囉哩嗹 ●
落籠戲 ●
落廟 ●
落譜 ●
鑼子科 ●

囉哩嗹

讀音爲 lo⁵-li²-lian⁵。一種出現在南管唱曲的尾腔，以「囉哩嗹」或「嘮柳年」等其同音別字組成，多簡稱爲 *嗹尾。連接嗹尾的 *曲辭內容多與佛、道、法等宗教信仰以及採蓮歌、龍船歌、蓮花落、*傀儡戲、*梨園戲、*車鼓等民俗曲藝有多重關係。此類曲子的拍法多屬 *一二拍或 *疊拍，多出現在 *門頭爲【聲聲鬧】、【聲聲鬧疊】、【滴滴金】、【滴滴金疊】、【將水疊】、【序滾疊】、【北地錦】、【北地錦疊】、【雙閨疊】、【牛腳堀】、【八音歌】、【尪姨疊】、【水車歌】、【水車歌疊】、【倒拖船】、【金錢花】（又稱【中寡】）、【金錢花疊】（又稱【寡疊】）、【潮陽疊】（或稱【步步嬌疊】）等。

不同門頭的嗹尾，其旋律、句法、曲辭、字位等皆有其基本形態，長度亦不相同。雖說嗹尾是以「囉哩嗹」三個無意義的虛字組成，但有的仍會加入一些有意義的曲辭，這些有意義的曲辭有時與正曲曲辭相關，有時則無關。（李毓芳撰）參考資料：273

落籠戲

*籠底戲之別稱。（黃玲玉、孫慧芳合撰）

落廟

讀音爲 loh⁸-bio⁷。指的是主辦廟宇爲 *刈香所舉行的第一次籌備會議，主要目的在告知香境內各廟宇及信徒們，下一科的醮典即日起已進入籌備階段，另一方面徵詢大家對下一科醮典的意見。（黃玲玉撰）參考資料：210

落譜

讀音爲 loh⁴-pho˙²。*車鼓所使用的音樂，可分爲歌樂曲與器樂曲兩部分，歌樂曲傳統上又包括南管系統音樂【參見南管音樂】的 *曲與「民歌小調」。其中南管系統唱腔「曲」之曲體結構爲「起譜＋正曲＋落譜」。

*起譜與 *落譜用工尺音字【參見工尺譜】演唱，*正曲以閩南語發音演唱。落譜相當於西洋音樂術語之尾奏或尾聲，隨不同的 *門頭而有不同的落譜。亦有門頭同，但落譜不同的，如【記得當初】旋律爲短滾，卻用水車之落譜。落譜之長短，常隨藝人興之所至、當時之氣氛，或反覆數次或中途停止，如反覆多次，每次速度會加快並變換隊形，以製造熱烈之氣氛，最後以漸慢結束。（黃玲玉撰）參考資料：212,399

鑼子科

讀音爲 lo⁵-a²-kho¹【參見睏板】。（編輯室）

M

馬蘭

（1962.10.7 中國新疆烏魯木齊）

京胡演奏藝術家，作曲家。原任教於北京中國戲曲學院音樂系，1994 年應邀赴德國、巴黎講學並攻讀博士。現爲臺灣傳統藝術中心（參見●）*國光劇團一等樂師、作曲。青少年時即爲京劇藝術大師梅葆玖、梅葆玥、李鳴岩、陳正薇等名家操琴，並曾爲央視、北京電視臺、中國京劇院、戰友京劇團、廣西電影製片廠等單位創作數十部作品，並於 1991 年榮獲兩項國家級音樂設計及京劇唱腔大獎。

1998 年定居臺灣，2004 年接受臺灣「中外雜誌」和香港鳳凰衛視「專題人物」專訪，被譽爲「銜接兩岸京劇藝術之天才女琴師」，其演奏藝術特色是能以女性婉轉細膩特質，發揮京胡獨特陽剛之美。2010 年，應 *臺北市立國樂團之邀，在「京胡萬花筒」音樂會中京胡獨奏【夜深沉】、【情韵】，與臺灣、大陸多位胡琴演奏家競相飆技。2011 年，創作國光劇團經典舞臺劇《百年戲樓》京胡獨奏音樂，並擔任京胡文場領奏，同時粉墨登場扮飾琴師一角。同年，爲國光劇團京劇歌唱劇《孟小冬》第二版創作京劇唱腔及擔任京胡文場領奏，於兩岸巡迴演出。

2012 年與 *臺灣豫劇團合作赴上海演出《花嫁巫娘》，任京胡主奏並修改京劇部分唱腔音樂。2013 年爲國光劇團年度新編大戲《水袖與胭脂》全劇作曲，並受邀爲朱宗慶打擊樂團新版《木蘭》京劇唱腔作曲，爲京劇與打擊樂的融合做出創造性的示範。2014 年爲國光劇團年度大戲《探春》全劇作曲並任京胡文場領奏。2015 年爲國光劇團新編大戲《十八羅漢圖》全

劇作曲，此劇獲得 2016 年度「台新藝術獎」。2016 年隨國光劇團赴新加坡再度演出《百年戲樓》。同年爲國光劇團年度大戲《西施歸越》全劇作曲並任京胡文場領奏。2017 年，爲國光劇團新編年度大戲《定風波》全劇作曲並任京胡文場領奏。2018 年，爲當代傳奇劇場青春搖滾戲曲《水滸 108Ⅱ－忠義堂》擔任京胡文場領奏。2019 年，再度跨領域應臺灣一心歌仔戲團之邀，爲歌仔戲《當迷霧漸散》創作劇中之京劇唱腔音樂並入圍 2020 年度第 31 屆傳藝金曲獎（參見●）最佳音樂設計獎。2020 年與當代傳奇劇場合作，赴智利巡演該團經典劇目《李爾在此》最後十場封箱戲，展現具有當代特色的京胡演出。

她多年來除致力於京胡演奏、教學與作曲外，並以個人獨特演奏技藝和創新作曲風格，與多個演出團體有多項演奏及作曲合作，是臺灣兼擅京胡演奏與作曲設計的樂師。其新編戲作曲手法不拘泥於傳統形式，能夠順應臺灣新京劇走向創新，如《水袖與胭脂》一劇中，以劇本提示及人物情緒爲出發點，首創共 34 句唱詞，從旦角唱到老生，又從老生唱回旦角的全新作曲技法；又如新編戲《西施歸越》第五場「深山產子」爲能夠高度渲染人物內心之急迫性，彰顯戲劇張力，首創全新旦角【反二黃高撥子搖板】唱腔，開拓臺灣新編京劇音樂的創新手法。（馬蘭撰）

麥寮拱樂社

參見拱樂社。（編輯室）

賣戲

客家 *採茶戲行話之一。又稱 *內臺戲、「戲園戲」。是指在戲園演出，觀眾須購票入場的採茶戲表演。20 世紀初商業劇場興起，各鄉鎮陸續興建戲園，供中國戲班及臺灣本地戲班演出，因爲在室內的空間演出，稱爲內臺。通常一個檔期爲十天，分爲午戲及 *夜戲，午戲自下午兩點至五點，夜戲自晚上八點至十二點。

（鄭榮興撰）參考資料：12

滿缽管

又稱爲合管，*客家八音樂師語彙，意指 *嗩吶
以「合音」爲基礎所形成的管路，即將嗩吶全
部孔位按住所發出的音當作「合音」，此音是
該嗩吶之最低音，而依此序排列形成的「合士
乙上ㄨ工凡」音階，即爲合管。（鄭榮興撰）參考
資料：243

慢頭

讀音爲 ban⁷-thau⁵。南管樂曲的開頭如果是以
「散板」樂句或樂段開始，此段落稱爲慢頭。
帶有慢頭的曲目，通常是作爲 *整絃活動中的
*門頭「起始」曲目。（林珀姬撰）參考資料：79,
117

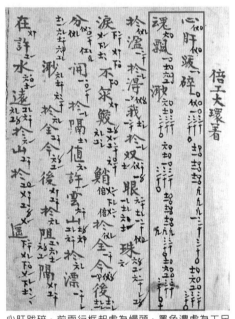
心肝跋碎，前兩行框起處爲慢頭，墨色濃處爲工尺
譜，淡處爲歌詞。

慢尾

讀音爲 ban⁷-boe²。南管曲子結束前帶散板的尾
聲，這類曲子通常演唱於 *整絃 *排場結束之
時。並非每套 *指和每首 *曲皆有慢尾，而 *譜
則無慢尾。（李毓芳撰）參考資料：110, 348

《梅庵琴譜》

古琴譜，爲梅庵琴派祖師王燕卿之弟子徐卓

（立孫）、邵大蘇兩人，取其師所著未竟之《龍
吟觀琴譜》殘稿，重加編述而成，於 1931 年
初次刊行。1959 年，徐立孫在原譜基礎上增加
簡譜刊行第二版。1971 年唐健垣於香港據第二
版予以翻印出版。臺灣則在 1975、1990 年據
第二版翻印了兩版。美國華盛頓大學李伯曼
（Frederic Liberman）教授據第二版部分譯爲英
文出版。1995 年，臺灣琴家、邵大蘇之哲嗣邵
元復將其專著《梅庵琴曲考證與研究》與初版
《梅庵琴譜》、字譜簡譜合編、增錄之論著及書
信等資料彙整出版爲《增編梅庵琴譜》上下兩
集。《梅庵琴譜》爲 20 世紀流傳最廣、影響最
深的古琴曲譜之一。（楊湘玲撰）參考資料：340,
501

《梅花操》

讀音爲 mui⁵-hoe¹ tsho²。南管四大名譜之一，
重 *三絃技法，屬 *五空管。全曲由五個樂章
組成，描繪梅花綻放的景致。從第三樂章開
始，*琵琶運用許多特殊指法，如「˘」（勾指，
以左手指甲勾絃的指法）出現極爲頻繁，「＋」
（甲線）皆出現在拍位上。而三絃，從第三樂
章開始旋律多出現在後半拍，不但與琵琶相互
呼應，也凸顯了三絃的音響，不再只是陪襯琵
琶的角色。這些都成爲聆賞本套的重點。（李毓
芳撰）參考資料：78, 348

〈妹剪花〉

〈妹剪花〉的曲調來源，爲廣東小調，是屬於
*小調的 *客家山歌調，曲調與歌詞大致上是固
定的。其有樂器演奏的是前奏與尾奏，歌詞的
部分，則分爲四個段落，即相同的曲調重複四
次，每一曲調間有一段器樂的過門。內容敘述
一位細妹欲剪紙花，送給自己的心上人，以傳
達心意。臺灣南部地區客家山歌調的伴奏，編
制較北部客家山歌調小。有二人組與三人組之
分，二人組是以一把二絃加上 *胖胡，而三人
組則是除了二人組的拉絃樂器外，再加上一組
打擊樂器。而北部客家山歌調之伴奏，主要使
用二絃，另外偶爾使用胖胡、*大廣絃，吹管
樂器有洞簫、嗩吶，彈撥樂器有 *三絃，擊絃

M
manboguan
漢族傳統篇
滿缽管 ●
慢頭 ●
慢尾 ●
《梅庵琴譜》●
《梅花操》●
〈妹剪花〉●

漢族傳統篇

meinong

● 美濃四大調
【美濃調】
● 艋舺集絃堂
● 艋舺五大軒

樂器有揚琴，打擊樂器則包含 *通鼓、鑼、鈸、竹板等等。(吳榮順撰)

美濃四大調

美濃地區特有的 *客家山歌調。美濃鎮位於高雄境內，由於地居偏僻，且開發得較晚，因此居住百分之九十以上的純客籍居民。所謂的「美濃四大調」包括 *〈正月牌〉、*〈送郎〉、*〈半山謠〉、*【大埔調】。(吳榮順撰) 參考資料：68

【美濃調】

【美濃調】就是道道地地源於美濃的 *客家山歌調。其曲式基本的結構，為先有一段前奏，然後才進入歌本身的部分。在歌本身可分為兩個部分，這兩個部分，基本上是相同的曲調，然曲調第二遍出現時，可稍作變化。兩段音樂之間，有一段過門，這段過門，可以是與前奏完全相同的曲調，或是一段新的曲調。而歌曲結束之後，再以器樂演奏幾個簡短的音符，作為尾聲。其歌詞的部分，為七言四句詩體，需要押韻，通常為第一、二、四句押平聲，第三句押仄聲。一句七個字的歌詞，都會加上疊句、虛字，偶爾也使用長短句與感嘆詞。其常在演唱兩句歌詞後，於結尾加上虛字「來哎呦」。為五聲音階：Do（宮）、Re（商）、Mi（角）、Sol（徵）、La（羽）），徵調式。(吳榮順撰) 參考資料：68

艋舺集絃堂

南管傳統 *館閣。約明治 43 年（1910）成立，由艋舺聚英社李某所創，是當時臺北地區最大的團體。活動年代至少在 1910 年至 1933 年；活動地點視爐主的居所而定，多在艋舺和大稻埕兩地，也曾承租於第一劇場旁。成員來自艋舺和大稻埕，大多是茶葉商人與富豪人家，在財力方面凌駕於聚英社，成員有 *林子修、歐陽光輝、蔡念輝、林忠等。集絃堂對成員身分背景的要求比同時期的南管團體高。第一任會長 *陳朝駿、第二任會長 *陳天來都是當時著名的紳商，在政治上也很有影響力。曾經聘請廈門集安堂的老師，如王增元、歪庭先、顯先

等來臺教授。

集絃堂參與的活動種類相當多，包括為來臺日本皇室成員演奏、參與廟會宗教慶典遊行、報社演藝大會、錄製曲盤（唱片）、賑災捐款，以及社團本身例行的郎君祭、排場活動，與其他團體交流活動等。涵蓋了政治、宗教、商業、音樂等性質，是當時見報率最高的南管團體。集絃堂是當時臺北地區唯一為來臺日本皇室成員演奏的南管團體，特別是大正 12 年（1923）日本東宮裕仁太子來臺，集絃堂聘請廈門集安堂的成員共同在總督府演出 *譜《百鳥歸巢》，最為後人稱道。

1946 年館名由江神賜組織的南管團體繼續使用。此團體前身為艋舺聞絃堂，成員有江顯來、江顯返、陳文地、王泰友、尤奇芬、*吳昆仁等。約 1961 年解散。(蔡郁琳撰) 參考資料：154, 291, 337, 353, 419, 486

艋舺五大軒

日治時期臺北艋舺地區最具代表性的五個北管子弟團體，分別為：長義軒、合義軒、協義軒、清義軒以及三義軒。臺北市北管曲館的發展，與其開發史息息相關。早期開發以艋舺地區為最重要，後因漳、泉移民發生「頂下郊拚」械鬥事件，同安人敗退，轉移至大稻埕一帶，間接促成大稻埕與大龍峒兩地北管之勃興【參見臺北五大軒社、臺北四大軒社、大稻埕八大軒社】。早期移民社會 *戲曲發展，與宗教活動密不可分，艋舺、大稻埕與大龍峒遂形成臺北市最早之三大北管 *曲館重鎮，日後大稻埕的曲館因當地商業之繁盛，其規模甚至凌駕艋舺諸曲館。

艋舺五大軒中的「長義軒」，成立於清領時期，為臺北最早的北管子弟團之一，在五大軒中，成立最早，並於日治時期大興，為「艋舺五軒」之首。其餘於日治昭和時期成立者，尚有「合義軒」與「協義軒」。另目前萬華區仍有曲館名為「三義軒」，但並非此處艋舺之「三義軒」，而是由艋舺「三義軒」分出的「三義軒二組」，1946 年以後稱為「加納仔三義軒」，今則直稱為「三義軒」。(高嘉穗撰)

艋舺五軒

參見艋舺五大軒。（高嘉穗撰）

門頭

讀音為 mng[5]-thau[5]。南管樂人對於「*曲」類音樂的曲調系統習稱門頭，學者或稱「*滾門」【參見南管音樂】。門頭的「門」可做門類解，「頭」為語後虛詞。

南管曲的創作大多依據古來「依聲填詞」或「依字行腔」的傳統程序產生；曲調特徵類似的 *曲牌所屬的 *管門和 *撩拍（節拍形式）相同，加上系中樂曲和歌詞的其他特色，可進一步聚集編入同一門頭；例如屬於【相思引】門頭的曲目即有 60 餘闋。易言之，同一門頭之下包含若干曲牌、曲目，擁有共同的管門、撩拍；而最小的音樂意義單位則是門頭辨識及創作依據的特性曲調：韻調、主腔、主題，或稱 *大韻。除中國的曲牌音樂之外，典型的例子如印度的 ragā、阿拉伯世界的 maqām 等，都有類似以旋律型（tune type, melody type or melodic formulae）進行創作的音樂文化。

南管既有的曲目雖有兩千首以上，曲牌數則僅有兩百多個。這些曲牌從曲調系統上又可將之分為兩大類：其中一類曲牌彼此之間不僅具有相同的韻調，還具有「滾」的拍法特徵；亦即同名曲調可進一步以「長」（慢）、「中」、「短」（快）三種拍法（或速度）構成曲調系統（家族式曲牌、系列曲牌），例如〔玉交枝〕、〔望遠行〕、〔麻婆子〕等可以展開為：

〔長·玉交枝〕（三撩拍），〔玉交枝〕（一二拍），〔玉交枝·疊〕（疊拍）。

〔長·望遠行〕（三撩拍），〔望遠行〕（一二拍），〔望遠行·疊〕（疊拍）。

〔長·麻婆子〕（三撩拍），〔麻婆子〕（一二拍），〔麻婆子·疊〕（疊拍）。

*呂錘寬特稱此序列曲牌為「滾門類」樂曲，是南管曲中特殊而重要的一部分。

另一類七撩拍的曲牌則屬於一段體結構（through-composed），曲調雖不具「滾門」性質，然而依據各曲調之共同特性也形成各自的系統，在同一門頭、曲牌下包含若干曲目；例

如：【大倍】、【中倍】、【小倍】、【倍工】、【二調】等等門頭，其中【二調】門頭有〔一封書〕、〔二郎神〕、〔下山虎〕、〔皂羅袍〕、〔步步嬌〕等等曲牌；〔二郎神〕曲牌下有〈人句未圓〉、〈中秋月正圓〉、〈記當初〉、〈情人一去〉、〈開鏡盒〉、〈過嶺盤山〉、〈聽伊言語〉諸曲，各為冗長的一段體形式。

有關門頭總數，向來有「一百○八門頭」與「三十六門頭」之說；實際上門頭與曲牌之間尚存在一些問題，有待進一步研究。（溫秋菊撰）

參考資料：40, 42, 79, 85, 201, 229, 254, 274, 298, 328, 407, 447, 587, 588, 591, 592, 593, 594, 595

眠尾戲

讀音為 mi[5]-boe[2]-hi[3]。指北管一類可用於 *夜戲之後上演的劇目。由於演出時間接近深夜，此類劇目不用大鑼、大鈔、大吹等聲響較大的樂器。這些可當作眠尾戲的劇目，多數亦屬於 *對子戲【參見暝尾戲】。（潘汝端撰）

麵線戲

*布袋戲 *劍俠戲別稱之一。劍俠戲為吸引觀眾，經常順應觀眾的要求，無限期的編演連本戲，由於綿綿不知盡期，因此也被笑稱為「麵線戲」。（黃玲玉撰）參考資料：73, 282

面子反線

臺灣南部 *客家八音，七個 *線路中的一個。*八音的線路與 *北管樂器的定調相同，是依據 *嗩吶開孔、閉孔的指位而定的。面子反線為嗩吶全閉時，吹出的音為 Si，相當於西洋音樂中的 G 大調。（吳榮順撰）

面子線

為臺灣 *客家八音演奏術語，客家八音的「線路」與 *北管的「管門」相同。根據嗩吶的開孔與閉孔的指位，而定出七個線路。這七個線路，包含了 *低線、*正線、面子線、*面子反線、*反工四線、*反線、*反南線。面子線為嗩吶全閉時，吹出的音為 Do，相當於西洋音樂中的 F# 大調。（吳榮順撰）

M

mengjia 漢族傳統篇

艋舺五軒 ●
門頭 ●
眠尾戲 ●
麵線戲 ●
面子反線 ●
面子線 ●

苗栗陳家班北管八音團

臺灣北部地區的 *客家八音團。為臺灣苗栗人陳招三於1890年創立。陳家八音團擅長演奏北管、客家民謠、客家八音，足跡踏遍全臺，其第三代繼承人為陳慶松。1945年至1983年間，該團即由其指導，陳慶松生於1905年，自幼隨其父陳阿房

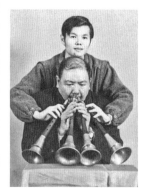
苗栗陳家八音團故班主陳慶松同時吹奏四把嗩吶

學習吹奏 *嗩吶，二十一歲時，正式拜師黃鼎房，能同時吹奏四把嗩吶，為 *八音界一絕。除嗩吶外，也會胡琴、打擊、*北管戲曲、*九腔十八調等唱腔。他教授的徒弟遍及花蓮、苗栗等地的十餘個子弟班，徒弟有百餘人。在陳慶松掌門時期，該團可說是苗栗客家地區的金招牌。經常與各大八音團進行精彩的「堵班」（較勁），除了參與國內的重要慶典，也曾經至美國、法國、荷蘭等地演出。1983年陳慶松過世後該團由其子鄭水火（1929-2008）接掌團務，團員約有30餘人，都是八音、北管、客家戲的吹奏好手，鄭水火為一名優秀的嗩吶手，曾參與過許多劇團，表演經驗相當豐富。該團致力於推廣客族音樂，除擔任「客家八音」研習班指導老師外，亦於位於後龍的「客家戲曲學苑」，免費指導有興趣的青年研習客家八音，致力保存傳統音樂。1987年曾獲第3

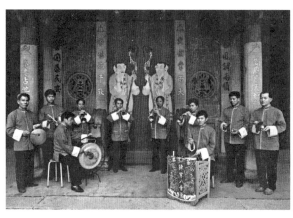

屆 *民族藝術薪傳獎。曾參與2003年「二〇〇三亞太客家文化節——客家‧族群‧多元觀點」、「總統府接待馬拉威總統國宴」、桃園縣文化局主辦「大吹大擂鬧八音——客家八音之夜」等演出。目前苗栗陳家班北管八音團由陳慶松之孫，第五代傳人鄭榮興領導，是北部許多八音社團與子弟班的老師，學生遍及臺灣各地，目前已傳承到第七代，團員共有30餘人。2009年經苗栗縣政府評審登錄為「苗栗縣無形文化資產」傳統藝術類「客家八音」之保存團體。文化部（參見●）於2010年指定客家八音為重要傳統藝術，保存團體為苗栗陳家班北管八音團【參見無形文化資產保存—音樂部分】。（吳榮順撰）

彌勒現肚

讀音為 mi⁵-lek⁸ hian²-to⁻⁷。南管 *指套《趁賞花燈》四節「鬧解」句即為彌勒現肚之法。（林珀姬撰）參考資料：79, 117

民歌

臺灣民歌是指流傳於臺灣社會大眾間的生活音調，它充分反映出臺灣常民階層的勞動生活、歲時民俗以及農暇的娛樂生活。臺灣是個典型的移民社會，按其不同的語言特徵，臺灣居民的主要構成可分為原住民、客家系以及福佬系等多元系統，其民歌因而可分為「原住民民歌」、「客家民歌」以及「福佬民歌」等層面。被民族學家稱為「南島語系」（Austronesian）的臺灣原住民係漢族居民之外其他所有族群的總稱，依其語言、歷史文化的不同，計有高山族和平埔族兩大系統，各再分為數個族群。臺灣原住民中的高山族，主要居住在中央山脈的深山裡，包括阿美族、泰雅族、排灣族、布農族、卑南族、魯凱族、鄒族、賽夏族、雅美族、邵族、噶瑪蘭族、太魯閣族、撒奇萊雅族、賽德克族、拉阿魯哇族、卡那卡那富族共16族。平埔族主要居住在臺灣西部及丘陵地帶，但多已漢化，包括噶瑪蘭、凱達格蘭、道卡斯、巴布拉、巴布薩、和安雅、巴則海、西拉雅、邵族、雷朗等族群，其中僅噶瑪蘭和邵

著名民謠樂師陳冠華

族列入行政院核定之臺灣原住民族列表中。由於地理環境的特殊性，臺灣原住民保有相當豐富的音樂資產，自日治時期至戰後之呂炳川（參見●）、史惟亮（參見●）、許常惠（參見●）等音樂學者持續不斷地研究下，使得原住民民歌被記錄下來的數量頗多，因而能呈現原住民音樂的多樣性。臺灣原住民音樂因其不同種族在語言、歷史文化的多樣性，故投身其中的研究者頗多。日治時期，日本音樂學者黑澤隆朝（參見●）於1943年來臺實地考察，完成《台灣高砂族の音樂》（參見●）一書；戰後則有臺灣學者呂炳川以原住民音樂的研究成果《台灣土著族音樂の考察》，榮獲東京大學博士學位；近數十年來在史惟亮（參見●）、許常惠（參見●）的努力推動下，原住民音樂研究（參見●）方面青年學者輩起，如*吳榮順、林清財、巴奈母路和呂鈺秀（參見●）等皆是。

臺灣的客家人主要分布於北部的桃園、新竹、苗栗以及南部的高雄、屏東一帶，另外在中部的臺中、南投和東部的花蓮、臺東，也有客家人散居。我們熟知的客家民歌，亦以桃、竹、苗地區所流傳的歌曲為主，因其數量眾多，乃有*九腔十八調之稱，著名的客家系民歌如*【老山歌】、*【山歌子】、*【平板】等山歌歌調。南部地區以高雄美濃為主的客家民歌如【美濃山歌】、【搖籃歌】等，亦頗有特色。除此之外，客家民歌中還有數量頗為豐富的小調歌曲如*〈撐船歌〉、*〈桃花開〉、*〈病子歌〉、*〈思戀歌〉等。

在臺灣漢族居民中，最早移入且人數最眾者，是來自福建漳州、泉州的閩南語系居民，通稱為福佬人。福佬系居民來到臺灣後，首先在地質肥沃的西部平原開發，經濟生活以農耕為主，因此福佬民歌也以反映農村生活居多。自大部分福佬系居民聚居的聚落都市化後，工商業逐漸發達，各種娛樂項目紛紛崛起，相對地也壓縮了福佬民歌的傳唱空間。以許常惠所著之《台灣福佬系民歌》來看，現階段可以找到的福佬民歌總數並不多。依照臺灣全島不同的地理、方言和民俗地區，可將福佬民歌劃分成彰南地區、北宜地區和恆春地區等區塊，其中多數為*歌仔戲與*車鼓戲之唱腔。源自彰南地區的*福佬民歌如*【牛犁歌】、*〈桃花過渡〉、*〈天黑黑〉、【草螟弄雞公】等；源自北宜地區者如*〈丟丟銅仔〉、【坎仔腳調】、【五工工】等；源自恆春地區者如*【思想起】、*【四季春】、*【牛尾擺】、臺東調和*【五孔小調】等。（徐麗紗撰）參考資料：179, 478

明華園

臺灣*歌仔戲著名劇團、最具國際知名度的歌仔戲團體。本名為「明華園戲劇團」，是由曾從事九甲戲表演工作的屏東縣車城鄉籍陳明吉（1912-1997）於1929年（昭和4年）與戲院老闆蔡炳華所共同創辦，戰後更名為「明華園」。

1940年，「明華園戲劇團」以《高苓本奪駙馬》在臺南獲戲劇比賽亞軍，由創辦人陳明吉親自飾演小生。1962年，在新興媒體電視興起之後，向以內臺歌仔戲形式演出的「明華園」，迫於大環境的急遽變化，乃遷至屏東縣潮州鎮，改以外臺歌仔戲演出為主，並引進現代劇場理念，結合其綜合音樂、戲劇、舞蹈、民俗、美術、聲光等為一體的表演手法，使表演節奏更形緊湊，提高可看性。1982年，「明

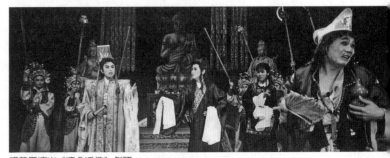

明華園演出《濟公活佛》劇照

明華園戶外演出實況

華園」以《父子情深》一劇獲得全國戲劇比賽冠軍，同時獲得最佳團體演技獎、最佳編劇獎及最佳小生獎等獎項，而提高知名度。1983年，應邀進入臺北國父紀念館（參見二）演出《父子情深》與《濟公活佛》，接著又進入國家戲劇院（參見二）演出，成為精緻歌仔戲「文化場」的常客，而逐漸成為家喻戶曉的全國性歌仔戲表演團體。從此，「明華園」的演出到處轟動，建立一定的口碑。1991年，創辦人陳明吉個人獲教育部頒贈 *民族藝術薪傳獎之榮譽。

發展至今已九十多年歷史的「明華園」，在陳明吉身後由其勝字輩的第二代以現代化、企業化、制度化等現代企業經營理念繼續經營，並開枝散葉，發展成組織龐大的現代化文化事業機構，共有天、地、玄、黃、日、月、星、辰等八個子團與繡花園、勝秋園、揚明園、藝華園等四個協力團隊，分由陳明吉的七子四女所掌理，並由其三子陳勝福擔任總團長，四子 *陳勝國擔任首席編導。在「明華園」總團有重要演出時，散居各地的各子團即調兵遣將共襄盛舉，臺柱演員孫翠鳳則是當然的反串小生人選，並因推展戲劇有功，曾榮獲文化總會（參見二）表揚。「明華園」枝葉繁茂的家族劇團，曾被聯合國教科文組織「國際家庭年」推選為臺灣「奇特家庭代表」。

現今「明華園」除在臺灣境內戮力發展，演出野臺民戲、劇場創作、文化薪傳外，亦積極將觸角伸向海外，經常受邀參與國際性演出活動，計曾赴日本、法國、美國、新加坡、南非、中國大陸等國演出，頗受好評。1992年，

「明華園」獲教育部頒贈團體薪傳獎，並獲行政院文化建設委員會（參見二）遴選為「國際扶植團隊」，經常入選➕文建會「傑出演藝團隊」。1999年，中華郵政總局發行第一套歌仔戲戲曲郵票，圖案構成係以「明華園」為藍本。「明華園」並舉辦歌仔戲郵票發行賑災義演活動，為九二一地震募得500餘萬元之賑災捐款。

「明華園」歷年來曾演出的經典名劇包括《父子情深》、《濟公活佛》、《界牌關傳說》、《劉全進瓜》、《紅塵菩提》、《逐鹿天下》、《李靖斬龍》、《燕雲十六州》、《八仙傳奇》、《蓬萊大仙》、《劍神呂洞賓》、《韓湘子》、《白蛇傳》、《何仙姑》、《龍城爭霸》等。為配合觀眾需求，表現手法一再翻新，如快速換景、吊鋼絲、空中飛人等；表演方式講求生活化，所以口白也常會出現一些現代用語，以貼近現代人的生活，唱腔的改變亦如此；演出節奏緊湊明快。

由於「明華園」能貼近觀眾，充分掌握社會脈動、勇於創新，而使一個歷史悠久的傳統劇團不僅未被時代淘汰，且歷久彌新，誠為臺灣歌仔戲界之一大傳奇。（徐麗紗撰）

《明刊閩南戲曲絃管選本三種》

由荷籍漢學家 *龍彼得自費委託臺北南天書局於1992年出版。內容除其英文著作 The Classical Theatre and Art Song of South Fukien 一文外，尚收錄三種明代絃管刻本：《新科增補戲隊錦曲大全滿天春》、《集芳居主人精選新曲鈺妍

麗錦》與《新刊絃管時尚摘要集》。據龍彼得推測，此三種刊本刊印於 17 世紀，在某種原因下被帶到歐洲。刊刻本的內容是研究閩南方言早期文學與閩南戲曲相當重要的史料，不但如此，刊本中多首散曲依然可於現今南管 *曲簿中發現，同時，收錄於《新科增補戲隊錦曲大全滿天春》的幾齣折子戲也與當今所見的 *梨園戲形式相同。三種刊本是南管已在明代流傳的重要文獻證據。1992 年 12 月，臺灣大學（參見●）音樂學研究所副教授王櫻芬（參見●）曾撰《〈明刊閩南戲曲絃管選本三種〉評介》一文發表於《國立中央圖書館館刊》。

1995 年，泉州地方戲曲研究社徵得龍彼得同意，委請南京戲曲史家胡忌將第一章譯成中文，並與三種刊本以原書之名《明刊閩南戲曲絃管選本三種》出版，以慶祝該社成立十週年。隔年，續將胡忌翻譯的第二、三章中文編入《明刊三種之研究》一書。後來，龍彼得委請王櫻芬翻譯三至五章，然，至 2002 年龍彼得去世前，此書並未能以中文完整出版。1995 年，王櫻芬將其翻譯的第三章〈明清的南管〉發表於《民俗曲藝》（參見●）。2003 年，泉州地方戲曲研究社將胡忌翻譯的第一至三章，以及王櫻芬翻譯的第四、五章，加上三種刊本，以《明刊戲曲絃管選集》之名完整出版。內容除了龍彼得的〈古代閩南音樂戲曲與絃管──明代三種選本之研究〉一文，與三種刊本的原書影本外，又加上三種刊本的 *曲辭內容校訂本。（李毓芳撰）參考資料：272, 511

暝尾戲

在傳統戲曲的表演中，演出超過午夜（子時）以後還繼續演出，稱爲暝尾戲。通常此時間的演出，以比較細致的文戲爲主，觀眾是略少，但主要是演給神明看，一般在接媽祖時的情況最多，一村接一村的演【參見眠尾戲】。（鄭榮興撰）參考資料：12

《閩南音樂指譜全集》

*劉鴻溝編。1953 年由菲律賓金蘭郎君社印行出版，後又分別於 1963、1974、1982 年再次出版；1976 年臺北學藝出版社影印出版，1979 年再版。全書一冊，收錄南管 48 套 *指，16 套 *譜，依 *門頭、*管門排序編纂。本指譜集實以菲律賓金蘭郎君社收藏一冊指譜抄本爲本，修正後重新抄寫出版。因爲版本清晰、取購容易，近年成爲臺灣流傳最廣的版本。（李毓芳撰）參考資料：77, 442, 507

閩南樂府

參見臺北閩南樂府。（編輯室）

民戲

客家 *採茶戲行話之一。又稱「神戲」、「外臺戲」，是指由民間寺廟請戲的演出機會。相對於「賣戲」，民戲一般都是在神誕日或其他民俗節慶的場合，由廟方或信眾請戲，在廟前搭一戲臺，演出野臺戲。戲班配合民間信仰，在演出正戲之前，先演 *扮仙戲。觀眾看戲是免費的，無須購票入場。（鄭榮興撰）參考資料：12

民謠班

民謠班這個新的團體類型，主要的藝術推動者就是 *賴碧霞、胡泉雄、魏勝松、林春榮及邱玉春等人。他們爲 *客家民謠的生活化，以及傳承工作都付出許多心血。只不過後來各地的「民謠班」和中小學社團的教唱團體如雨後春筍地湧現，有些地方未聘請優良師質，很快就出現良莠不齊的狀況，因而影響了民謠班的傳習工作，也對客家民謠文化的發展造成負面的影響，直到今日依舊如此。（鄭榮興撰）參考資料：243

民族藝術薪傳獎

由教育部規劃辦理，旨在獎勵技藝精良或傳承有功的人士或團體。獎項分傳統工藝、傳統音樂及說唱、傳統戲劇、傳統雜技、傳統舞蹈等五類，從 1985 年創辦至 1994 年共辦理了十屆，計頒發個人獎 132 個及團體獎 42 個。例如傑出 *歌仔戲藝術家葉讚生、*廖瓊枝、陳旺欉等 11 人及 *明華園等。傑出 *北管音樂家 *邱火榮、傑出 *亂彈戲演員 *潘玉嬌，傑出 *客家

山歌演唱及推廣者 *賴碧霞、吳開興，以及 *苗
栗陳家八音團、*榮興客家採茶劇團、美濃客
家八音團等三團。（溫秋菊撰）

暮鼓晨鐘

佛教寺院生活是由板、*大鐘、*大鼓等 *法器
的擊奏加上法師唱誦「叩鐘偈」來開始與結束
每天的生活。而板（亦為寺院中重要報時、集
眾法器之一）、*鐘、*鼓的擊奏與偈文的唱
誦，皆有一定的程序，具有報時與宗教象徵意
義。「暮鼓晨鐘」便是指寺院特定的時空中，
特定法器的擊奏程序。一般板聲的作用：早晨
主要用以開靜（招呼大眾起床，開始一天的活
動），晚上則是用以止靜（提醒大眾停下工
作，靜心打坐或休息）。早晨打板完畢之後，
接著叩鐘、擊鼓，晚上則是在打板前先擊鼓，
再叩鐘。朝暮叩鐘時，法師都必須先默誦「鐘
願偈」（晨、暮有別），然後唱誦「叩鐘偈」
（晨、暮有別）【參見鐘】。叩鐘具有發願、祈
願、警示的意義，並有去除昏沉、去除煩惱、
使一切惡道諸苦聞其鐘聲得以止息、解脫的作
用；更有用以提醒僧眾普渡眾生的職志的意
涵。因此，大鐘的擊奏與鐘聲的傳達有多層作
用與功德。大鐘共擊奏三陣，早晨先快後慢，
每一陣由快 18 下、慢 18 下組合而成。三陣鐘
聲共 108 下，因此，又有「百八鐘聲」之稱。
暮時大鐘擊奏先慢後快，每一陣由慢 18 下、
快 18 下組合而成。三陣鐘聲共 108 下。（高雅
俐撰）參考資料：200, 202

木魚

*佛教法器名。古時稱為「魚鼓」、「魚板」，
原係指寺院內召集大眾之用；今於誦經、禮佛
之時所用，為寺院朝暮課誦、法會儀式中必要
的法器之一，也稱「魚子」。屬體鳴樂器。

木魚有兩種形制：一為龍頭魚身挺直之形，
通常稱為「魚梆」，懸掛於寺院齋堂或庫房走
廊下，粥飯時或集會時，以木槌擊之；另一為
橫穿腹部中央為中空，頭尾相接團團形的木
魚，多被置於寺院大雄寶殿佛桌左側（西單），
唱誦時擊之以控制節拍，警惕大眾不要昏沉懈
怠。

圓形木魚又分首
尾相連的單魚形、
雙魚形，及取「魚
可化龍，轉凡為
聖」的二首一身龍
形木魚。其體積有
大有小，大者口徑
一尺（約 30 公分）
至三尺（約 90 公
分）不等，多以其
下墊有蒲團狀之軟

頭尾相接團團形的大木魚，
多置於寺院大雄寶殿內之左
側（西單）。

墊置於桌上，不可打時魚椎置於木魚與軟墊之
間，亦或插入木魚中間空心處，司打時以右手
執魚椎中心，椎頭對準擊者鼻尖，敲擊魚身腹
部中央發聲。小者口徑二、三寸（約 6-9 公分）
左右，多用於法會儀式中僧侶離位行進間，不
敲擊時雙手扶持，魚椎在木魚之外，兩食指與
兩大拇指夾住，餘六指托之，司打時，左右手
皆以大拇指、食指與中指分別執魚與椎，以椎
擊魚，因木魚頭與魚椎頭向上相對，故有「合
掌魚子」之名。

木魚擊奏之節奏型以 *正板為主，但亦有一
字一擊的流水板節奏，大眾多依木魚指示之速
度持誦，其擊法不僅是敲得響，更講求輕巧均
勻，切忌忽重忽輕，忽緩忽急，如需快擊，則
須由緩入急，配合大眾之呼吸，以達其攝心之
目的。此樂器也應用於國樂團及戲曲音樂伴
奏。（黃玉潔撰）參考資料：21, 23, 52, 59, 60, 102, 127,
175, 215, 219, 245, 253, 320, 386

母韻

一、傳統 *戲曲細嗓的唱腔稱為母韻。二、在
*亂彈戲中一般正常小旦所唱的旋律，係利用
假音方式演唱。（鄭榮興撰）參考資料：12

N

naidaikou

叭咍吥 ●
南北二路五虎將 ●
南北雙雄 ●
南北管音樂戲曲館 ●
南北交 ●
南管布袋戲 ●

漢族傳統篇

叭咍吥

即*叫鑼，閩南語發音爲「ㄋㄞ ㄉㄞ ·ㄎㄡ」，有寫爲「乃代殼」的，也有稱「小叫」或「狗叫」的，是*太平歌陣、*文武郎君陣常用打擊樂器之一。由彎月形「木魚」和「小銅鑼」組合而成，木魚在上，小銅鑼在下，中間用一條細繩銜接，木魚有「魚頭在左魚尾朝下」與「魚頭在右魚尾朝上」兩種造形。

演出時一手持木魚與小銅鑼，另一手持小木棒擊之。*太平歌通常用於*歌頭之前奏與間奏；但唱「歌頭之唱詞」與唱「*曲」時，則只使用木魚，木魚之節奏形態與五木*拍板同。（黃玲玉撰）參考資料：400, 451, 452

南北二路五虎將

指*金剛布袋戲時期寶五洲的*鄭一雄、眞五洲的*黃俊雄（或「新世界」的陳俊然）、五洲園第二的黃俊卿、*新興閣的*鍾任壁、進興閣的廖英啓。（黃玲玉、孫慧芳合撰）參考資料：278

南北雙雄

指*金剛布袋戲時期寶五洲的*鄭一雄（南）與眞五洲的*黃俊雄（北）。（黃玲玉、孫慧芳合撰）參考資料：278

南北管音樂戲曲館

位於彰化市的南北管展演、推廣與保存機構。彰化縣爲臺灣早期開發古城之一，在南北管音樂〔參見南管音樂、北管音樂〕發展上居重要地位。1989年在行政院文化建設委員會（參見●）推動「一縣市一特色館」的政策之下，規劃籌設，1999年興建完成，7月25日落成啓用，陸續辦理「千載清音——南管」、「戲曲彰化」、「全國南北管整絃排場大會」等大型活動，亦出版《彰化縣曲館與武館》、《彰化縣音樂發展史》等重要基礎用書；《林阿春與賴木松的北管亂彈藝術世界》、《彰化縣耆老口述歷史戲曲專輯》及《南管音樂賞析》、《北管音樂概論》等專書；有聲出版品則有《南管音樂賞析CD光碟》、《北管四大館餘音CD光碟》，以及兒童卡通版影音光碟，介紹南北管樂器〔參見南管樂器、北管樂器〕的《阿吉奇遇記》等。

「傳統文化，盡在彰化」是彰化縣特色館南北音樂戲曲館成立之意義，除了具有展示、研習、推廣、交誼等功能外，還負有輔導*館閣任務。爲發揮營運功能，早從1996年成立南管實驗樂團；1997年起積極推廣南管、北管、*七子戲及北管戲等研習班，培訓諸多音樂戲曲人才；2000年成立北管實驗樂團，透過專業表演呈現傳統，使南北管音樂戲曲館成爲全國推廣、保存與傳承南北管音樂的重要機構。（張美玲撰）

南北交

讀音爲lam⁵-pak⁴ kau¹。南管曲目*門頭下若標爲南北交或「××猴」是指曲中以兩種語言聲腔演唱。如【北調南北交】四大名曲：〈懇明臺〉、〈告大人〉、〈小將軍〉、〈離漢宮〉。以〈懇明臺〉爲例，*曲詩爲郭華與包公的對唱，郭華唱泉腔，包公唱官話，故稱南北交。（林珀姬撰）參考資料：79, 117

南管布袋戲

指以*南管音樂作爲後場配樂的*布袋戲，是臺灣布袋戲史上早期出現的一種布袋戲，由泉州傳入，演師多出自泉州。過去大致上只流行於臺北地區，如艋舺、淡水、新莊等地，但主要集中在泉人較多的艋舺一帶。

典型的南管布袋戲，後場使用的音樂是南管，風格婉轉悠揚，唱詞、口白皆泉州腔；前場戲偶的表演沿襲*梨園戲的關目排場，動作細膩，擅長打科取諢。使用樂器有*洞簫、

笛、*二絃、*三絃、*琵琶、*月琴、*拍、*響盞、*雙鐘等。代表性人物有*陳婆、*童全、呂阿灶等人。南管布袋戲多為文戲，劇目多為*籠底戲劇目，如《一枝桃》、《二度梅》等。相關劇目參見布袋戲劇目。

臺灣長期以來已不見有南管布袋戲的演出，但 2004 年 *亦宛然掌中劇團在「文化場」卻演出了一場新編南管布袋戲《觀音收五百羅漢》，所用樂器有琵琶、三絃、*噯仔、品簫、洞簫、*大管絃、拍、南鼓、*銅鑼、北管響盞、*叫鑼、響盞、*四塊、*雙音。(黃玲玉、孫慧芳合撰) 參考資料：73、85、86、187、231、278、297

南管布袋戲雙璧

19 世紀中期，艋舺地區儼然是 *南管布袋戲的重心，*童全與*陳婆即是當時從泉州渡海來臺演出的佼佼者，兩人技藝精湛，號稱「南管布袋戲雙璧」。兩人都是戲界的頂尖高手，演戲常 *打對臺，所以當時流傳「鬍鬚全與貓婆拚命」這句話，而俗諺「鬍鬚全俗貓婆拚命——貓子不仁，鬍子奸臣」，正是其打對臺的傳神寫照。(黃玲玉、孫慧芳合撰) 參考資料：73、74、187、231、268

南管記譜法

以直行記寫，包括譜字、指法和*撩拍三種，分三行記寫，左邊一行為譜字，中間一行為指法，右邊一行為撩拍。若有唱詞，則與譜字同行，唱詞在前，相應的譜字、指法、撩拍等接在其後。

表示音高的基本譜字計有「ㄨ、工、六、士、一」，高八度在譜字左側加上「亻」，高兩個八度則加上「彳」，低八度原則上在譜字上方加上「艹」，但「一」之低八度為「下」，「士」之低八度為「甩」(或相反)。南管之 *工尺譜為絕對音高，五個基本譜字中，「工」等於西洋音樂中音域的 d¹，「一」是 a¹，其他三個譜字則依不同 *管門而有所變化。「ㄨ」通常為 c¹，「ㄨˇ」為 b，主要用於 *倍思管，也常出現於 *五空管；「六」在五空管為 e¹，記為「癸」或「ㄘ犬」，在 *四空管則為 f¹，記為「哭」或「炊」；「士」通常為 g¹，但「㘵」為 ♭g¹，多用於倍思管，也經常出現於五空管；「仪」在五空管為 b，記為「孜」或「ㄑ似」，在四空管為 c¹，記為「叕」或「㕔」。

居中的指法，是為琵琶指法，不只 *琵琶和 *三絃的指法以其為依據，唱者和 *洞簫、*二絃，甚至 *下四管四件敲擊樂器的節奏變化也依此指法。基本指法有六種：「點、挑、甲、輪、撚、打」，「丶」點，以食指向下彈撥琴絃；「ノ」挑，以拇指撥挑琴絃；「十」甲線，以右手拇指向下彈撥三線或四線；「)」輪指，從小指開始，依序快速撥彈同一根琴絃，至拇指時向上撥挑琴絃；「。」全撚，食指拇指快速交替彈挑琴絃；「打」即「打線」，為琵琶裝飾指法之一，左手食指按本音，左手無名指撥彈高二律之音，右食指「點」後，即以左手無名指抓打。

最右邊的撩拍記號，較常出現有兩種「拍(。)」和「撩(丶)」，逢「拍(。)」拍板互擊，餘皆為「撩」，如 *三撩，即一拍三撩，記為「丶丶丶。丶丶丶。」。

其他出現在南管譜的記號如「口」，表休止，或以「呈」表示，休止的長度依指法的進行而決定；「分」，稱「分指」，通常伴隨「丶ノ(點挑)」的記號，表示「點挑」的速度較慢，且「點」與「挑」的時值必須相同；「×」琵琶裝飾指法之一，稱為「剪指」，急促的點挑。一般在南管譜上，出現有音階、指法、撩拍、*管門、*牌名等內容〔參見南管音

南管指譜

樂]。（李毓芳撰）參考資料：41, 77, 98, 348

《南管名曲選集》

*張再興編，1962年11月首次於臺南市出版，1968年再版；1986年增補三曲於臺北再版；1988年7月增七曲刪一曲，並增列各曲故事內容，易名為《南樂曲集》出版；1991年增三曲再版，1992年又再版。共收錄267首唱曲。因抄錄曲目多、清晰，近年在臺灣廣為南管學習者所使用。（李毓芳撰）參考資料：78, 442, 502

南管琵琶

*琵琶讀音為 pi⁵-pe⁵。南管琵琶屬撥奏樂器，保存許多古制遺跡，以橫抱方式演奏，其外形為曲項梨形、四相九品，採用絲絃，有兩個半月形音孔，演奏時主要以拇指與食指彈挑。琵琶琴體材質以老福杉為上選，故常取用來自拆廟或棺材板之福州杉。音色講求蒼勁沉穩，不求響亮高亢；每支琵琶皆有其名，取名甚雅，如「寄情」〔參見臺南武廟振聲社〕、「金聲」、「魚沉」、「騰蛟」等。（林珀姬撰）

南管琵琶，仍保存中國唐代琵琶形式。此為正面圖。

南管俗諺

反應南管音樂悠久歷史中，演奏（唱）慣習或美學觀的音樂語彙。因原保存中心地為閩南泉州，音樂語彙屬於泉州（或廈門）方言體系，多保存古義又具有許多特性。例如「吃到老才在學跳窗」，即是因南管布袋戲衍生的俗諺，由於南管布袋戲重文戲，吹彈唱曲，而 *北管布袋戲重武戲，在演技上有所創新，其中「跳窗」為高難度動作，南管布袋戲式微時，許多老藝人才開始學習北管布袋戲的跳窗動作，表示為時已晚。（溫秋菊撰）

南管天子門生

*太平歌陣別稱之一。（黃玲玉撰）

南管新錦珠劇團

「南管新錦珠劇團」是民國87年（1998）在臺北三重成立。該團於民國104年（2015）獲新北市文化局授證為九甲戲〔參見交加戲〕的傳統藝術保存團體，是臺灣目前唯一登錄為縣市級九甲戲的無形文化資產保存團體〔參見無形文化資產保存─音樂部分〕。該團的歷史背景分別為「臺中南管新錦珠劇團」、「錦玉鳳歌劇團與臺南新錦珠劇團」，以及「南管新錦珠劇團」三階段。臺中后里陳圈、陳金河父子，因熱愛戲曲，買下由郭貓拋所經營的「基隆新錦珠劇團」，更名為「南管新錦珠劇團」。「南管新錦珠劇團」創立之初，為了與當時的北管戲區分，因此在名稱加上「南管」二字，於民國38年（1949）正式更名為「臺中南管新錦珠劇團」，成為南管戲職業戲班。該團奠定了「九甲戲」在臺灣演出「南唱北打」特質的基礎，又當時因應社會環境之需求，使「九甲戲」在臺灣蓬勃發展，並廣受歡迎。

臺灣社會新興娛樂事業電影興起，民眾改變休閒模式，嚴重的衝擊傳統劇團內臺戲生態，臺中南管新錦珠也因此受到影響，創辦人陳金河於民國55年（1966）重組舊團員，在臺北成立「錦玉鳳歌劇團」，以外臺戲演出酬神內容為主。當時 *歌仔興盛，「錦玉鳳歌劇團」解散。又於民國61年（1972），向臺南申請成立經營「臺南新錦珠南管歌劇團」，主要是以即興方式演出九甲戲及歌仔戲，由於演出人員不足，無法搬演傳統九甲戲，故較常以七腳戲進行演出，經常演出劇目有《陳三五娘》、《高文舉》、《韓國華》、《郭華買胭脂》等。

臺南新錦珠之演出團員大多是以陳金河的家庭成員為主，有：王秀鳳（藝名：陳秀鳳，陳金河之妻）、陳錦珠（陳金河之長女）、陳廷全（陳金河之次子）、陳錦姬（陳金河之次女），除了家庭成員外，還有：周純治、林石川、周玉美、呂秋多、張美娟、陳金鳳、黃美悅、金玉、周火攀、翁英騰；武場蕭溪湖、雙

嘴；南管老師 *蔡添木、黃翼九等。而臺南新錦珠經營不久後，因社會環境改變，娛樂事業的轉型，民眾對傳統戲劇熱度銳減，使得該團於民國 63 年（1974）宣告解散。1990 年代行政院文化建設委員會（參見●）積極推動傳統戲劇振興，陳廷全在於民國 87 年（1998）在臺北三重成立「南管新錦珠劇團」重整九甲戲班，以傳承九甲戲為主，同時參與文化交流活動演出九甲戲。

九甲戲是大戲的演出形式，在表演上以融合文、武戲並重的風格為其特點，在文戲方面吸收七腳戲優雅細膩身段；武戲則是學習京劇身段表演精華，由於動作鮮明強烈，使得舞臺場面熱鬧，同時在藝術展現上又不失七腳戲原本精巧細膩、搖曳婉約的身段動作。加以演員的說白經常使用說唱形式的四句聯，使戲劇中對白、唱腔更有韻律性，而能引人入勝。九甲戲是經典大戲，其表演題材多樣而具變化，音樂方面為了與情節配搭，特別結合了南北管音樂〔參見南管音樂、北管音樂〕於同一個劇目中，非常有特色。

九甲戲的音樂特徵是：「南唱北打」或「南北交加」，指唱腔部分為南管曲，後場器樂為北管，是南北管音樂交加於同一演出之情形。九甲戲的前場唱曲大多數來自南管曲，有直接引用南管的「曲」及「指」；同時為了符合劇情需求，也有將南管曲略為改編或將南管曲旋律填詞而成；另外，還有來自其他劇種如：*亂彈戲、京劇、*車鼓戲、木偶戲的曲調。（施德玉撰）參考資料：377, 388, 429

南管（絃管）研究

臺灣的南管是古老活傳統，自明代以來即稱絃管，至今民間樂人猶有稱絃管者，悠久歷史、藝術內涵豐富、文化生態多元，為音樂學研究的寶庫。以下是數則不同代表性的研究實例，文中南管與絃管同義，惟視歷史時間或實際狀況分別使用。

一、南管的規劃性學術研究

1979 年在鹿港有計畫的展開當地 *南管音樂調查，無疑開啟了臺灣南管（絃管）研究的第一步，而且是一大步。1979 年 2 月，「鹿港文物維護地方發展促進委員會」委託當時「財團法人中華民俗藝術基金會」執行秘書、臺灣師範大學（參見●）音樂研究所教授許常惠，主持在鹿港展開為期半年的系列調查活動；由 *呂錘寬負責實際執行；三年後（1982）以出版的《鹿港南管音樂的調查與研究》展示成果。其中，呂錘寬撰寫的〈南管的音樂學研究〉，首次嚴謹介紹絃管的記譜法、樂器形制、分類、演奏法，以及音樂類型、音樂的社會功能等等。值得敬佩的是，該計畫的執行不僅重視當地的南管社團，如 *聚英社（特別是 *王崑山）、雅正齋（特別是 *黃根柏）〔參見鹿港雅正齋〕、及施淑梅、施瑞樓、施淑明及洪敏能等地方絃友，更獨具眼光，慎重邀請 *臺南南聲社（*林長倫）、*臺北閩南樂府（*張再興）、臺北閩南同鄉會（*鄭叔簡）、臺北閩南音樂研究社社長（黃祖彝）、鹿港民俗館（黃奕鎮）作為諮詢顧問，結合歷史、音樂、影音像、考古、人類學、文學等領域的研究者共同參與。在許常惠的計畫主持下，呂炳川（參見●）、林谷芳（參見●）、邱坤良、蕭炎增、呂錘寬及當時的許多研究生等都參與其事。總之，這一次南管田野調查，由點而線至面，從整個計畫架構及執行層面來看，是以民間館閣及絃友的活傳統為根基的跨領域團隊研究，既符合絃管音樂藝術在活傳統中與社會、文化、宗教信仰相互關聯的一面，更為臺灣此後數十年絃管研究曲簿、手抄本的蒐集、校勘與各類型研究立下重要根基，留下長遠的影響。

二、絃管最早刊本的發現與研究
（一）明刊絃管選集的發現

目前所見的南管（絃管）抄本數量豐富，多為 20 世紀出現的抄本或刊本，對於曲目數據的建立有直接的引用價值。至於歷史源流的研究上，則有待較早期的刊本或抄本的發現。截至目前為止，漢學家、英國牛津大學（University of Oxford）榮譽中文講座教授 *龍彼得（Piet van der Loon, 1920-2002），於 1950、1960 年代先後在英國和德國的圖書館發現的三種明刊「絃管選集」（含戲文與曲），是南管

（絃管）文獻資料年限最早的一批，對後續的一些研究有重要貢獻。這三種南管（絃管）最早的文獻包含明萬曆年間的《新刻增補戲隊錦曲大全滿天春》二卷、《精選時尚新錦曲摘隊》一卷（簡稱《鈺妍麗錦》，又簡稱《麗錦》）和《新刊絃管時尚摘要集》（或稱《賽錦》），內容簡介如下：甲、《新刻增補戲隊錦曲大全滿天春》書影二卷，卷末蓮牌木記曰「**歲甲辰瀚海書林李碧陳我含梓**」，因此推定是明萬曆年間（1604）刊印。書的扉頁大字書名則為《刻增補萬家錦隊滿天春》，中間嵌有「**內共十八隊俱系增補刪正與坊間諸刻不同**」字樣。1715 年以來此孤本一直藏於英國劍橋大學圖書館，是 John Moore 主教（1646-1714）所藏四本無名「中國書籍」之一，但至今無人知曉他如何獲得這些資料。乙、《精選時尚新錦曲摘隊》一卷：目錄別題「集芳居主人精選新曲鈺妍麗錦」，萬曆年間書林景宸氏梓行；扉頁有簡稱《鈺妍麗錦》（又簡稱《麗錦》），上有三名女子吹簫、彈琵琶和拉二絃的圖。此孤本自 1753 年始藏於德勒斯登（Dresden）的薩克森州立圖書館（原名選舉侯宮廷圖書館）。丙、《新刊絃管時尚摘要集》；玩月趣主人編輯，閩南語「趣」、「曆」同音；玩月趣即「玩月曆」。萬曆年間霞漳（即漳州）洪秩衡梓行。別題《新刊時尚雅調百花賽錦》，版心署《賽錦》，故或稱《賽錦》；共有三卷，「指」「二卷」（原數 20 頁）、一卷（原數 8 頁）及二卷（原數 7 頁），最後一頁缺失；有 4 頁目錄。正文每頁 8 行，每行 17 字，無扉頁。

（二）明刊絃管孤本的研究

明刊孤本《精選時尚新錦曲摘隊》簡稱《鈺妍麗錦》（又簡稱《麗錦》），自從藏書被龍彼得發現後，又經過二、三十年的調查、鑑定、研究，龍彼得將研究心得用英文書寫，連同三種 *明刊本的書影合編，於 1992 年在臺北南天出版社自費出版（即《古代閩南戲曲與絃管──明刊三種選本之研究》）。1995 年，任教臺灣大學音樂學研究所（**參見❶**）的民族音樂學者王櫻芬曾翻譯部分發表於《民俗曲藝》（篇名〈明清的南管〉）。其後，泉州地方戲曲研究社請胡忌翻譯其原作第一至三章時，王櫻芬負責翻譯第四至第五章；經龍彼得修訂，2003 年由北京中國戲劇出版社出版（即《明刊閩南戲曲絃管選本三種》）。

龍彼得的研究共分五章，第一章「被遺忘的文獻」，以海外發現「不為中國人所知的」三部中文書及其相關刻本的歷史背景研究為引，詳細介紹這三種選集，並有嚴謹的註釋。第二章「閩南的古典戲曲」，從近代歷史與儀式入手，進而觀察它的「戲臺、官吏與百姓」種種；接著指出明清時期閩南戲曲資料的缺乏，認為「**可以從東南亞和臺灣的福建移民的記述中找到補充……**」，而他本人即以此種方式研究 1589 年至 1791 年「閩南的古典戲曲」（南管戲）在海外的演出。*正音戲、法事戲【**參見道教音樂**】與 *傀儡戲也是閩南戲曲的一部分，他在這部分的論述也有一些精闢的見解。此外，他特別論及新資料的重要性，並據此謹慎推論明代戲曲的發展。第三章「傳統的絃管」，他首先提到「絃管」這一用語已經出現明刊曲簿，不過，使用「南管」則比較不會與其他樂種名稱混淆。他對「南管的遺產」進行過的研究是比較明刊本中的詞與現存「指」、「曲」抄本中的詞加以比較，以了解南管（絃管）的發展與變遷。對於不同版本中的曲目，或其歸屬的曲牌（牌名）、「門頭」，他建議避免使用「**……定義至今仍眾說紛紜**」的「滾門」一詞。他雖提出許多有意義的論題，但也難免有明顯的錯誤判斷；例如曲簿節拍記號的鑑定、曲調來源之考證詮釋等等。第四章比較研究「明代劇目中的十八齣戲」與福建 *梨園戲、臺灣 *南管戲的版本及音樂之異同，提出繼續尋求更多不同版本、整理校勘的呼籲。這 18 齣戲包括《深林邊奇逢》、《招商店成親》、《戲上戲》、《翠環拆窗》、《劉奎會雲英》、《尋三官娘》、《蒙正冒雪歸窯》、《賽花公主送行》、《朱弁別公主》、《郭華賣胭脂》、《相國寺不諧》、《山伯會英台》、《一捻金點燈》、《朱文走鬼》、《粹玉奉湯藥》、《楊管別粹玉》、《尼姑下山》、《和尚弄尼姑》等。其中，《尼姑下山》、《和尚弄尼姑》兩齣是《滿

天春》中唯一用「官話」而非用閩南方言的部分。這種尋求不同版本的呼籲，相信也引起許多共鳴與研究。第五章「曲文的本事」除了見於《鈺妍麗錦》、《百花賽錦》、《滿天春》三種明刊絃管曲簿中的劇目之外，龍彼得又從其他的「曲」中另外找了17個劇目，按照劇情中的歷史年代排列，一一說明。不過，仍然還有一些目前無法指認曲目的故事來源。他在探討曲文的來源時，主張將《滿天春》「上欄」部分的「錦曲」（散「曲」）與其他兩本曲簿合併分析，既可以發現一些共同的曲子，又可以互補；他也對此種方法可能產生的疑問提出辯解。雖然這一章是研究曲文的本事，但是龍彼得在註釋中，對於明刊所見絃管音樂與現存曲簿、刊本、有聲資料之間進行比較、校勘等工作，並有翔實的註釋。

總而言之，在21世紀初，透過古代文獻及龍彼得的研究，不但證實該樂種活傳統中之名稱「絃管」的穩固性，也使得絃管歷史、編目方式、節拍紀錄形式，以及曲目、曲牌、門頭名稱和數量、閩南方言用字發音及其書寫等等的發展與變遷，有了比較具體、明確的研究基礎，同時使研究更向前推展（王櫻芬1995，龍彼得2003，鄭國權2003）。

三、南管（絃管）戲文之語言、考證與校勘

南管戲明代稱絃管戲，是使用閩南系方言成就的藝術；戲的文本或搬演都與閩南系方言息息相關，因此，南管戲（絃管戲）的研究必須跨語言和古典文學兩個領域。臺灣在此方面的研究，因為英國的漢學家龍彼得、臺灣語言學者吳守禮及法國漢學家（道教研究者）*施博爾（施舟人；Kristofer Marinus Schipper）等人的學術交流留給後學許多啓示。

龍彼得曾多次將發現的古代閩南戲曲文獻，提供給比他更早投入「古典文學」研究的吳守禮。吳守禮嘗言：「如果沒有海外學者的幫忙，這些珍貴的文獻資料就不能在國內重新流傳起來。」語言學者吳守禮在閩南語研究上有非常傑出的成果與貢獻，早期閩南戲文的研究雖只是其成就的一小部分，卻無疑是臺灣「南管（絃管）學」中語言、考證、校勘方面的大貢獻。

吳守禮，字從宜（1909-2005），日治時期自臺北帝國大學（今臺灣大學）文政學部（中文學系前身）畢業。他在臺北帝國大學期間，受教於小川尚義（著名漢語、閩南語、南島語學者）和神田喜一郎（歷史考證學者）；從小川尚義師承完整的語言學訓練，而神田喜一郎則開啓了他在考證學方面的視野與實際。1933年畢業後任神田喜一郎助理，隨後在他的推介下，於1938年東渡日本，任職於日本京都「東方文化研究所」，參與研究所總目錄編輯工作，奠定日後研究閩南方言的契機，同時參與學習北京話。1943年臺北帝國大學成立「南方人文研究所」時，因其精通中日文，獲聘返臺任職於該所，擔任中文資料調查翻譯，著手研究福建、廣東地方誌目錄，也因而開始對閩南語言研究產生濃厚興趣。期間，有感於研究、著述自己母語歷史的需要，查遍了⊕臺大及臺灣總督府圖書館（今國家圖書館）所有關於閩南語的資料，以期日後能夠著手研究著述。初期曾以日文完成〈福建語研究導論──語言與民族〉一文，1949年則以中文完成10萬字的《福建語研究導論・語言與民族》。

吳守禮於1945年起任教於臺灣大學文學院，歷任副教授、教授等職，期間積極尋求閩南方言早期文獻，包括明刊本《荔鏡記》戲文等十來種來自日、英、美等地的文獻孤本，加以校理研究。至退休之前，共計發表百多篇有關語言溯源及正源的文章與論文，退休後亦繼續研究不斷。除語言方面大量的專門著作之外，古典文學研究可以「明清閩南戲曲」四種（1975）及其研究七種（1957-1978）為代表。吳守禮的閩南語研究畢生不輟，對閩南語詞素之研究用力尤深，為臺灣繼小川尚義之後對閩南語研究貢獻最大的學者，在閩南語文獻、閩南語古典戲文、閩南語詞彙總體研究上有開拓性的貢獻。

1973年他自⊕臺大退休後即開始著手計畫編臺語字典、華（國）臺對照辭典，幾經波折，終於在家人同心協力編纂之下，於2000年完

成嘔心瀝血鉅作《國臺對照活用辭典》。全書
2,800 多頁共 900 多萬字，收詞最多，勝過七
十年來號稱第一的小川尚義《台日大辭典》。
事實上，包含《閩南方言研究集（一）》（1995）
、《閩南方言研究集（二）》（1998）等著作在
內，除了古典戲曲的戲文研究，吳守禮語言學
的專精研究成果，更是臺灣絃管學重要的材料
之一。

　依照刊刻年代，吳守禮研究的早期閩南戲文
有六種，分別為：1、《重刊五色潮泉插科增入
詩詞北曲勾欄荔鏡記戲文全集》。不著編者名，
明朝嘉靖丙寅年（1566）重刊一部，分訂上下
兩集，全文分為 55 出（「齣」）。這是現存最早
的刊本。佚存於英國倫敦大學和日本天理大
學，各藏一部。2、《新刻增補全像鄉談荔枝記
四卷》，潮州東月李氏編集。明朝萬曆辛巳年
（1581）朱氏堂梓行，閩建書林南陽堂葉文橋
繡梓。此處之「鄉談」即方言。3、《重刊摘錦
潮調金花女大全（上欄附刻蘇六娘）》（戲文），
一冊 30 頁（缺第 25、26 兩頁），不著撰人，
相傳為明朝萬曆年間（1573-1620）刊刻的，佚
存於日本東京大學的東洋文化研究所的長澤文
庫。4、《新刊時興泉潮雅調陳伯卿荔枝記大
全》，一冊 71 頁，不著撰者，清朝順治辛卯年
（1651）書林人文居梓行。佚存於日本神田喜
一郎博士家。5、《梁三伯全部時調演義同窗琴
書記》，一冊 22 頁（原缺第 9、10 兩頁），不
著撰人，清朝乾隆 47 年（1782）鐫刊。6、《陳
伯卿調繡像荔枝記真本》，一冊 42 頁，不著撰
人，清朝光緒 10 年（1884）鐫刊，三益堂發
兌。光緒年間刻的《荔枝記》尚不出百年，但
傳本已不多見，吳守禮所用的資料則是龍彼得
從法國施博爾處複印寄給他的。

　上列六種南管（絃管）戲文的研究結果，提
供了直接而重要的音樂學術訊息。光緒刊《荔
枝記》、順治刊《荔枝記》、萬曆刊《荔枝
記》、嘉靖重刊《荔鏡記》這四種都是演陳伯
卿和黃碧琚，也就是以泉州為故事背景的陳
三、五娘的戀愛故事，雖然每一種的情節之演
進、長短、詳略都各有出入，同中有異，異中
有同。其中，萬曆刊《荔枝記》和其他三種的

情節、方言差異都相去較大，嘉靖刊、順治
刊、光緒刊相沿襲的痕跡較為顯著，特別是在
*曲辭方面，南管曲辭的所謂「陳三曲」大多
保存在這裡面。因此，吳守禮指出，且不說山
伯、英台和陳三、五娘的故事流傳於閩南不知
已經有幾百年，然而，由於嘉靖年間重刊《荔
枝記戲文》的出現，則可確切的證明現存的南
管「曲」曲辭，特別是劇中「陳三曲」至少也
已經流傳四百多年了！此外，對於文俗並用戲
文與絃管曲辭、方言發音（包括泉州、廈門、
潮州方音）、韻讀、書寫與意義詮釋，吳守禮
的校勘、辯證、詮釋，對南管（絃管）本體的
研究提供很大的幫助（吳守禮1957, 1958, 1959,
1960, 1972, 1975, 1976, 1978, 1981, 1995, 2001a,
2001b, 2001c, 2001d, 2002a, 2002b, 2003，吳昭
炘 2005）。另一位絃管學者施炳華曾研究《荔
鏡記》的音樂語言（施炳華 2000）。

四、清「指譜」之發現與研究

　此處「指譜」是指南管（絃管）琵琶彈奏的
指引，引申為南管（絃管）的樂譜；因為南管
（絃管）記譜以琵琶彈奏的指法、音高、節拍
為主。

　龍彼得發現之晚明刊本是絃管珍貴文獻無
疑，惟這些絃管刊本中收錄的套曲都只呈現曲
辭，沒有附刻*工尺譜和*琵琶指法；而近年
在臺灣和福建泉州先後發現的《道光指譜》和
《文煥堂指譜》，證明了清道光、咸豐年間絃管

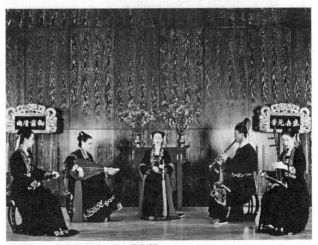

南管戲曲 · 漢唐樂府演出堂上歌劇照

樂譜早就相當完善、科學，它也見證了明清時期絃管的發展；因此具有特殊重要性。

《道光指譜》是清道光 26 年（1846）的袖珍型手抄本；2005 年 5 月，鄭國權經由絃管先生吳彥造（1926-2015）介紹拜訪吳抱負（1927-2006）而發現的；吳彥造和吳抱負都是安海的絃管先生高銘網的學生。高銘網在臺灣的學生有*臺南南聲社館先生*張鴻明（田青、鄭國權 2005）。

《道光指譜》共抄錄附有琵琶音高、指法的「指（套）」40 套，「大譜」（即「譜」）7 套。整部《指譜》分為四卷共 310 頁，每頁的平面略小於一張普通名片，而每個頁面用毛筆抄寫的曲辭、工尺、琵琶指法和*撩拍符號多達 4、500 個，其中幾套「指」特地用紅筆點撩畫拍（不過，沒有全部點完）。原件手抄本是裝入在一個精緻的木盒，木盒蓋上浮雕「琵琶指南」四個楷字，在曲簿面上則書寫「琵琶指法」。「琵琶指南」或「琵琶指法」這四個字實際上直接指出絃管的工尺譜就是琵琶譜，這對音樂史上的古譜研究頗具參考價值。

《文煥堂指譜》是清咸豐 7 年（1857）刊行的刻本，是迄今發現最早刊刻上市的「指譜」。《文煥堂指譜》原為成功大學（參見❷）教授胡紅波 2000 年之收藏（得自臺南鄰安路玉市），2003 年由泉州地方戲曲研究社與胡紅波合作編校重新出版。除了提供「絃管學」展開歷史層面研究的珍貴資料，我們初次能夠利用確鑿的史料，對絃管的指套與譜的發展與演變進行論述。該套指譜集所抄寫的譜式、使用的譜字、指法等，也讓人眼界大開。

呂錘寬在依據他個人目前所見的十

音樂學家呂錘寬調查南管館閣手抄本

餘種絃管指譜集與《文煥堂指譜》與《道光指譜》做初步比較時發現，《文煥堂指譜》在記譜法上與《昇平奏指譜集》或劉鴻溝編《閩南音樂指譜全集》的差異性，似乎顯示了絃管在短短的五十年間，發生了極大的演變。因為他所見的十餘種絃管指譜集使用的音高符號、指法雖有些微差異，譜式則完全相同，而《文煥堂指譜》出現了獨具一格的譜式則頗使人訝異，以為在如此短的時間內絃管記譜法竟有如此巨大變化。幸而抄寫年代較早的《道光指譜》的出現，《昇平奏指譜集》的譜式、音高符號、指法等方面另有參照對項，得到基本上與該套指譜集都相同的結果。因此，藉著《文煥堂指譜》與《道光指譜》與其他指譜集的交相比較，可以得到一個初步的看法：絃管存在兩個稍有不同的記譜法。

此外，《道光指譜》的出現，修正了絃管指套在 1857 年之後由 36 套發展為 42 套或 48 套的看法，或記譜法由《文煥堂指譜》的特殊樣式，單線發展為目前所見通行譜式的情形。因為抄寫於 1846 年，共計四冊的《道光指譜》，前三冊共抄錄指套 40 套，較其晚出十多年的《文煥堂指譜》（1857）則僅收錄指套 36 套；雖然在《昇平奏指譜集》中也有較早期指套數為 36 套之說，但是在《道光指譜》的參照下，我們已經無法宣稱多出的指套為 1857 年之後才產生的說法。

《道光指譜》還提供了其他幾項珍貴的資料，成為考證絃管歷史發展的客觀依據。例如：

1.「打線」指法的出現與使用法

《道光指譜》第四冊抄寫的主體為七套譜（器樂曲），前後抄寫的為指套與曲各一；譜的部分雖然曲目未完整抄寫，但它保存了極為難能可貴的資料；其一為「打線」指法的符號與運用。抄本顯示，*《百鳥歸巢》已經有該指法的使用，符號也已經與目前所見的各個抄本或刊本中的「打線」符號一致，然而用於指套中的「打線」指法，則為不同的符號。而《文煥堂指譜》無論指套或譜，都未見「打線」指法。

2. 用於譜的「全跳」指法

抄寫爲「兆」，究竟該符號爲「挑」或「跳」的簡化值得進一步研究。無論如何，它乃是採取不同於指套中的「全跳」符號是確定的。這也再次說明，即使同一抄本，也有兩個不同的符號系統。

3. 對於譜的標題名稱

《道光指譜》也留下重要的訊息；《文煥堂指譜》集的譜〈五操〉標題予人多種臆測，而《道光指譜》集該曲目所用的名稱仍與《昇平奏指譜集》一般，是以〈五面〉爲名。

學術研究要以具體的材料爲依據。短短數年內出現了兩部已知年代最爲古老的指譜集，使南管學在曲目構成與歷史演變方面的研究能夠向前開展，值得慶幸。目前所見的南管抄本數量豐富，多爲 20 世紀出現的抄本或刊本，對於南管（絃管）曲目數據的建立有直接的引用價值。至於歷史源流的研究上，則有待較早期的刊本或抄本的發現，這也是南管的音樂學研究當以音樂本體研究的內容的主要原因。

五、南管相關資料

(一) 專著

1. 林美容編（1997），《彰化縣曲館與武館》，彰化：彰化縣立文化中心。

2. 施炳華（2000），《《荔鏡記》音樂與語言之研究》。臺北：文史哲出版社。

3. 林珀姬（2002），《南管曲唱研究》，臺北：文史哲出版社。

4. 周倩而（2006），《從士紳到國家的音樂：臺灣南管的傳統與變遷》，臺北：南天書局。

5. 林珀姬（2009）《南管音樂研究》。臺北：文史哲出版社。

6. 溫秋菊（2010 年 12 月），《在東方——南管曲牌與門頭大韵》。臺北：國立臺北藝術大學。

7. 呂錘寬（2013）《張鴻明生命史——來自遙遠地方的音樂》。臺中：文化部文化資產局。

8. 呂錘寬（2016-2019），《泉州南音（絃管）集成》（第 1 至 30 集）。北京：人民出版社。

9. 林珀姬（2018）《梨園戲樂：林吳素霞的南管戲藝人生》。臺中：文化部文化資產局。

10. 林珀姬（2021）《陳三五娘有聲行動教材（一）》。臺北：臺北市華聲南樂團。

(二) 學位論文

1. 孫靜雯（1976），〈南管音樂研究〉。臺北：中國文化大學藝術研究所音樂組碩士論文。鄧昌國、莊本立指導。

2. 呂錘寬（1980），〈泉州絃管（南管）研究〉。臺北：國立臺灣師範大學音樂研究所碩士論文。吳春熙、許常惠指導。

3. 王嘉寶（1984），〈南管器樂曲的分析〉。臺北：國立臺灣師範大學音樂研究所碩士論文。張昊指導。

4. Yeh, Nora. 1985. Nanguan Music in Taiwan: A Little Known Classical Tradition. Ph.D. dissertation, University of California Los Angeles.

5. 簡巧珍（1986），〈南管戲「陳三五娘」及其「益春留傘」之唱腔研究〉。臺北：國立臺灣師範大學音樂研究所碩士論文。許常惠指導。

6. Wang Ying-Fen. 1986. Structural Analysis of Nanguan Vocal Music: A Case Study of Identity and Variance. MA thesis, University of Maryland, Baltimore County.

7. 林淑玲（1986），〈鹿港雅正齋及南管唱腔之研究〉。臺北：國立臺灣師範大學音樂研究所碩士論文。許常惠、李殿魁指導。

8. 李秀娥（1988），〈民間傳統文化的持續與變遷——以臺北市南管社團的活動爲例〉，臺北：國立臺灣大學人類學研究所碩士論文。尹建中指導。

從古典出發，漢唐樂府的演出方式，有別於一般南管，此爲《艷歌行》劇照。

9. Wang Ying-Fen. 1992. Tune Identity and Compositional Process in Zhongbei Songs: A Semiotic Analysis of Nanguan Vocal Music. PhD diss., University of Pittsburgh.

10. 蔡郁琳（1996），〈南管曲唱唸法研究〉。臺北：國立臺灣師範大學音樂研究所碩士論文。呂錘寬指導。

11. 吳佳燕（1996），〈梨園戲音樂及其腔調之研究〉。臺北：中國文化大學藝術研究所音樂組碩士論文。施德玉指導。

12. 游慧文（1997），〈南管館閣南聲社研究〉。臺北：國立藝術學院音樂學系碩士論文。呂錘寬指導。

13. 李孟勳（2002），〈南管散曲與南北曲之比較分析——以同名曲牌為例〉。臺北：國立臺北藝術大學傳統藝術研究所碩士論文。李殿魁指導。

14. 林秋華（2003），〈南管指套〈趁賞花燈〉研究〉。臺南：國立臺南師範學院國民教育研究所（語文教育學）碩士論文。施炳華、許長謨指導。

15. 黃瑤慧（2003），〈南管琵琶之製作工藝及其音樂研究〉。臺北：國立臺北藝術大學傳統藝術研究所碩士論文。呂錘寬指導。

16. 嚴淑惠（2004），〈鹿港南管的文化空間與樂社之研究〉。嘉義：南華大學美學與藝術管理研究所碩士論文。周純一指導。

17. 施玉雯（2006），〈《文煥堂指譜》記譜法研究——兼論南管記譜概念之演變〉。臺北：國立臺灣大學音樂學研究所碩士論文。沈冬指導。

18. 溫秋菊（2007），〈論南管曲門頭（mng-thau）之概念及其系統〉。臺北：國立臺灣師範大學音樂研究所博士論文。呂錘寬指導。

19. 李靜宜（2007），〈南管譜〈梅花操〉之版本與詮釋研究〉。臺北：國立臺灣師範大學民族音樂研究所研究保存組碩士論文。呂錘寬指導。

20. 楊淑娟（2008），〈南管與明初五大南戲文本之比較研究〉。臺北：中國文化大學中國文學研究所博士論文。曾永義指導。

21. 黃俊利（2012），〈黃俊利畢業音樂會詮釋報告——以「四子曲」論南管唱法與二絃演奏法〉。臺北：國立臺北藝術大學傳統音樂學系碩士班（演奏組）碩士論文。林珀姬指導。

22. 吳佩熏（2013），〈南管樂語、腔調及其體製之探討〉。臺北：國立臺灣大學中國文學研究所碩士論文。曾永義指導。

23. 呂懿霈（2014），〈南管琵琶音色特徵之比較研究〉。臺北：國立臺灣師範大學民族音樂研究所研究保存組碩士論文。呂錘寬指導。

（三）期刊

1. 吳松谷（1980），〈艋舺的業餘樂團〉，《民俗曲藝》，14，21-28。

2. 吳守禮（1981），〈保存在早期閩南戲文的南管曲詞〉，《中華民族藝術年刊》，93-106。

3. 曾永義（1982），〈南管的古老性〉，《民俗曲藝》，16：24-29。

4. 沈冬（1986），〈南管音樂體制及歷史初探〉，《臺大文史叢刊》：73。

5. 呂炳川（1989），〈南管源流初探〉，民族音樂學研究。香港：商務。

6. 王櫻芬（1992），〈《明刊閩南戲曲絃管選本三種》評介〉，《國立中央圖書館館刊》，25（2），211-220。

7. 李秀娥（1997），〈鹿港鎮的曲館與武館〉，《彰化縣曲館與武館》，彰化：彰化縣立文化中心，27-90。

8. 楊韻慧（1998）〈絃管指套宮調研究〉，《民俗曲藝》，114，157-211。

9. 蔡郁琳（2004），〈從《日治時期臺灣報刊戲曲資料彙編》重建南管社團絃堂的組織與活動〉，《重中論集》，4，33-56。

10. 王櫻芬（2006），〈南管曲目分類系統及其作用〉，《民俗曲藝》，152，253-297。

（四）研討會論文

1. 張再興（1991），〈南管存見曲譜大全〉，發表於「中國南管學會第二屆學術研討會」。

2. 李秀娥（1993），〈絃管社團的組織原則——以鹿港雅正齋為例〉，余光弘編，《鹿港署期人類學田野工作教室論文集》。臺北：中央研究院民族學研究所，147-186。

3. 李秀娥（1994），〈社經環境與南管社團發展關係初探——以鹿港雅正齋爲例〉，《八十三年全國文藝季千載清音——南管學術研討會論文集》。彰化：彰化縣立文化中心，138-162。

4. 王櫻芬（1997），〈臺灣南管一百年：社會變遷、文化政策與南管活動〉，《音樂臺灣一百年論文集》。臺北：白鷺鷥文教基金會，86-124。

5. 辛晚教（2001），〈澎湖南管人在高雄〉，發表於《菊島人文之美：澎湖傳統藝術研討會論文集》。臺北：國立傳統藝術中心籌備處。

6. 游慧文（2001），〈澎湖南管館閣集慶堂抄本中的曲〉，發表於《菊島人文之美：澎湖傳統藝術研討會論文集》。臺北：國立傳統藝術中心籌備處。

7. 蔡郁琳（2004），〈從「南管音樂口述歷史訪談撰寫計畫」試論鹿港南管音樂文化的特色〉，刊於《二〇〇四年彰化研究兩岸學術研討會——鹿港研究論文集》。彰化：彰化縣文化局。

8. 林珀姬（2004），〈南管音樂的傳承——從學校教育系統中的教學活動談起〉。國立傳統藝術中心主辦，許常惠文化藝術基金會承辦。

9. 林珀姬（2005），〈從時間與地域來看南管唱腔的演變〉，2005 年國際民族音樂學術論壇「音樂的聲響詮釋與變遷」。國立傳統藝術中心主辦，東吳大學承辦。

10. 林珀姬（2006），〈南管音樂門頭初探——從現存曲目探索明刊本帶【北】字門類曲目的轉化〉，「臺灣音樂學論壇」學術研討會。國立中山大學主辦。

11. 林珀姬（2019），〈許常惠教授推動下的臺灣南管音樂之發展（1980-2019）——以臺北華聲南樂社與國立臺北藝術大學傳統音樂系爲例〉，「民族音樂推手許常惠教授紀念研討會」。國立傳統藝術中心主辦，許常惠文化藝術基金會承辦。

12. 溫秋菊（2019），〈傳統南管音樂會——整絃・排門頭的例證與詮釋〉，「民族音樂推手許常惠教授紀念研討會」。國立傳統藝術中

心主辦，許常惠文化藝術基金會承辦。

（五）專案計畫

1. 王櫻芬 1996-1997 國科會專題研究計畫（計畫編號 NSC 86-2417-H-002-016）「南管滾門曲牌分類系統比較研究（一）」。

2. 王櫻芬 1997-1998 國科會專題研究計畫（計畫編號 NSC 87-2413-H-002-026）「南管滾門曲牌分類系統比較研究（二）」。

3. 王櫻芬 1998-1999 國科會專題研究計畫（計畫編號 NSC 88-2411-H-002-042）「南管滾門曲牌分類系統比較研究（三）」。

4. 王櫻芬 1999-2000 國科會專題研究計畫（計畫編號 NSC 89-2411-H-002-026）「南管滾門曲牌分類系統比較研究（四）」。

5. 王櫻芬 2001-2002 國科會專題研究計畫（計畫編號 NSC 90-2411-H-002-017）「從明刊絃管選本看南管曲簿的持續與變遷」。

6. 王三慶、施炳華、高美華（1997），「鹿港台南及其周邊地區南管調查研究」，國科會補助研究計畫報告（NSC 83-0301-H-006-061, NSC 84-0301-H-006-011）。

7. 林珀姬（2002），「吳昆仁先生南管音樂保存計畫」。臺北：國立傳統藝術中心。

8. 蔡郁琳（2002），「臺北市式微傳統藝術調查紀錄——南管：臺北市南管發展史」。臺北：臺北市政府文化局。

9. 劉美枝主編（2002），「臺北市式微傳統藝術調查紀錄——南管：臺北市南管田野調查報告」。臺北：臺北市政府文化局。

10. 呂祝義、翁伯偉、蕭啓村（2004），「澎湖傳統音樂調查研究——八音與南管」。澎湖：澎湖縣文化局。

11. 蔡郁琳等（2006），「彰化縣口述歷史第七集——鹿港南管音樂專題」。彰化：彰化縣文化局。

12. 林珀姬（2015），「臺南市南管館閣現況調查研究計畫」。臺南：臺南市文化資產處。

13. 施德玉（2020），「108 新北市傳統表演藝術保存維護計畫——九甲戲」。臺北：新北市文化局。

14. 施德玉（2021），「109-110 高雄市南管

保存維護計畫」。高雄：高雄市歷史博物館。

（六）樂譜

1. 許啓章、江吉四編（1930），《南樂指譜重集》。臺南：南聲社。

2. 張再興主編（1962），《南管名曲選集》。臺北：中華國樂會。

3. 劉鴻溝編（1973），《閩南音樂指譜創作全集》。臺北：中華國樂會。

4. 劉鴻溝編（1981、1953），《閩南音樂指譜全集》。臺北：學藝出版社。

5. 吳明輝編（1981），《南音錦曲選集》。馬尼拉：菲律賓國風郎君社。

6. 吳明輝編（1982），《南音指譜全集》。馬尼拉：菲律賓國風郎君社（再版）。

7. 吳明輝編（1986），《南音錦曲續集》。馬尼拉：菲律賓國風郎君社。

8. 卓聖翔、丁馬成（1981），《南管精華大全》。新加坡：湘靈南樂社。

9. 卓聖翔、林素梅編著（1999），《南管曲牌大全》。高雄：串門南樂團。

10. 卓聖翔、林素梅編著（2001），《南管指譜詳析》。高雄：鄉音出版社。

11. 林霽秋（1912），《泉南指譜重編》。上海：文瑞樓書莊。

12. 林祥玉編（1991），《南音指譜》。臺北：施合鄭民俗文化基金會。

13. 呂錘寬（1987），《泉州絃管（南管）指譜叢編》（上、中、下三編）。臺北：行政院文化建設委員會。

14. 王櫻芬、李毓芳編著（2007），《跨步進前聽古音──鹿港聚英社林清河譜本》。彰化：彰化縣文化局。

15. 呂錘寬（2019-），《泉州南音（絃管）集成》（第 31-36 集：曲譜卷）。（溫秋菊撰）參考資料：76, 77, 78, 79, 85, 86, 103, 117, 122, 181, 270, 274, 328, 346, 348, 353, 367, 374, 396, 407, 414, 417, 422, 460, 489, 491, 492, 493, 495, 496, 497, 499, 500, 502, 503, 506, 508, 509, 511

南管音樂

南管，又稱爲南音、南樂、絃管、五音、郎君樂、郎君唱等，爲臺灣漢族傳統音樂兩大系統之一。本文以歷史簡述、*南管記譜法、南管樂曲種類、*南管樂器、南管的活動場合等概述南管音樂。

一、歷史簡述

南管音樂源自於中國福建泉州，流傳於閩南一帶，目前保存於臺灣、泉州、廈門、香港、澳門以及東南亞閩南語系僑居地。其歷史發展可分爲：唐宋以前爲奠基期、元明時期是形成期、清季以降則是發展期。南管音樂是屬於藝術層次較高的樂種，從其保有唐宋大曲的樂曲形式、曲調名稱沿用中國歷代曲牌或詞牌名，以及琵琶、洞簫等樂器保有唐代遺制等方面來看，南管音樂爲歷史悠久的古老樂種，2009 年聯合國教科文組織將其登錄爲人類無形文化資產代表作名錄。

南管音樂大約於明代以後隨先民傳入臺灣，在臺灣落地生根、發展，成爲重要的傳統音樂系統之一，其曲調被其他樂種、劇種吸收運用，如 *太平歌、*車鼓弄、*南管戲、*交加戲等。此外，道教靈寶派以及 *釋教也吸納部分南管曲調運用在相關儀式之中。

二、南管記譜法

南管的樂譜形式爲 *工尺譜，採直式三行記寫，左邊爲代表音高的譜字、中間爲 *琵琶指法、右邊爲 *撩拍。南管譜字，中音區以「工、六、士、一、ㄨ」記寫，高八度的譜字則在中音區譜字左邊加上「亻」，低八度的譜字則在中音區譜字上方加上「艹」或換字書

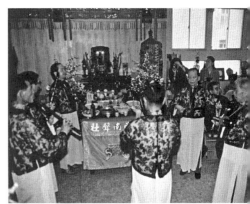

臺南南聲社郎君祭

寫。琵琶指法以點、挑、甲為最基本指法，符號為「ㄚ十」，其餘指法則為點挑甲指法的不同組合衍生而成。撩拍的符號，以「、」為撩、「。」為拍。南管工尺譜上也註明樂曲的*管門（調式）、*滾門（曲調名稱，亦稱*門頭）、拍法。南管有四個管門，分別為*四空管、*五空管、五六四ㄟㄨ管、倍士管。拍法則分為非規律拍、規律拍，非規律拍有慢頭、*破腹慢、慢尾，規律拍則包括慢疊拍、緊疊拍、一二拍、三撩拍、七撩拍等，撩數越多則樂曲速度越慢。

三、南管樂曲種類

南管的樂曲種類分為指、曲、譜三類，指、譜屬於器樂曲，曲為歌樂曲。指、譜皆為數個樂章組成的套曲，指套附有歌唱的曲詩，正式演出只演奏不演唱。曲則是單篇散曲，曲詩以泉州話發聲，唱曲時採分解字音唱唸法，將單字分解為字頭、字腹、字尾演唱，並注重行腔轉韻與頓挫處理。傳統的整絃活動，樂曲演奏順序為「指」、「曲」、「譜」，整絃開始先起指，再落曲，中間演唱多首曲，最後煞譜結束。

四、南管樂器

南管的樂器種類包含（1）制樂節的拍；（2）演奏旋律的琵琶、*三絃、*洞簫、*二絃，四者合稱「*上四管」樂器；（3）敲擊節奏的*雙音、*響盞、*叫鑼、*四塊，四者合稱「*下四管」樂器。此外，也使用嗩子、笛子。展演形態是以合奏方式呈現，分為「上四管」與「十音」二種編制，「上四管」編制包括：拍與上四管樂器，運用於「指」、「曲」、「譜」等樂曲；「十音」編制則是「上四管」編制再加入下四管樂器，以及嗩子或笛子，此編制主要運用於「指」類樂曲演奏。南管音樂演奏時，由拍來控制樂曲的速度，樂曲的行進全靠琵琶帶領，以及各樂器彼此間的默契。

五、南管的活動場合

南管音樂的活動場合，主要在傳統的南管館閣場所進行，包括平日練習、拍館以及在春季、秋季舉行的孟府郎君祭典與*整絃大會；偶而會應邀參與館員的生命禮俗，如婚嫁、生辰等喜慶之日前往整絃熱鬧慶賀，也會以絃管祭儀奠祭往生館員。南管館閣非屬職業社團，但如有寺廟邀請前往為神明聖誕祝壽或參與醮典儀程，仍會視情況應允前往舉行祀神儀式或整絃*排場。此外，多年來公部門文化單位舉辦相關展演活動，南管館閣也會應邀前往藝文場所演出。（黃瑤慧撰）參考資料：78, 87

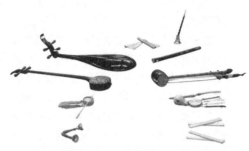

南管十音樂器，左前一起依順時鐘方向：雙音、響盞、三絃、琵琶、拍、嗩仔、洞簫、二絃、叫鑼、四塊。

南管樂器

南管使用的樂器包括*頂四管（*上四管）中的*洞簫、*二絃、*三絃、*琵琶、*拍，及*下四管中的*響盞、*雙鐘、*叫鑼、*四塊，以及*嗩仔、品仔等。（溫秋菊撰）

南管戲

參見交加戲。（編輯室）

南管樂

*太平歌陣別稱之一。（黃玲玉撰）

高雄內門的內門紫竹寺番子路和樂軒，攝於內門紫竹寺。

N

漢族傳統篇

nansheng

- 南聲國樂社
- 南聲社
- 《南音錦曲選集》
- 《南音指譜》
- 《南音指譜全集》
- 《南樂指譜重集》
- 鬧場
- 鬧廚
- 鬧臺
- 鬧廳

南聲國樂社

參見臺北南聲國樂社。（編輯室）

南聲社

參見臺南南聲社。（編輯室）

《南音錦曲選集》

南管樂譜，*吳明輝編，1981年由菲律賓國風郎君社印行出版。彙編之曲主要選自國風社已故*館先生吳萍水手抄散曲資料，部分為吳萍水返回大陸擔任高甲劇團編曲後，陸續寄給繼任之館先生林玉謀的手抄資料，後由蘇雲樵重新謄寫，部分吳萍水未點上*撩拍之曲，後由當地南管樂人陳而萬（中國福建晉江人）整理完成。此選集收錄曲目之多，是目前已出版之南管唱曲之冠，共收錄700餘首唱曲，對曲子演唱的場合、使用方法、*門頭名稱等亦有諸多說明。曲子依*管門、門頭、拍法排列，最後列有約百首之*過枝曲。

後吳明輝又彙集*許啓章等之手抄資料，委郭席培重新謄錄，於1986年完成《南音錦曲續集》一部，總計333曲。全書分成兩部分，第一部計有113首，實按113個管門抄寫，係抄錄自許啓章之工尺原稿；第二部為吳明輝訪泉州時所蒐集之曲譜資料，共220首。吳萍水南安水頭村人，善吹*噯仔。1940年赴馬尼拉任國風郎君社館先生，1952年返鄉，1960年辭世。（李毓芳撰）參考資料：78, 303, 491, 493

《南音指譜》

南管樂譜，*林祥玉編，1914年10月臺北大稻埕寫真印刷館石版印刷出版。1991年施合鄭民俗文化基金會分四冊影印出版，第一至第三冊，連頭套《請神咒》、內套、外套共收錄46套*指，第四冊收錄內譜13套*譜，外譜4套，總計17套；第一冊並附上春秋二祀三獻禮程序與祀孟府郎君、先賢之祝文等內容。（李毓芳撰）參考資料：78, 276, 304, 499

《南音指譜全集》

南管樂譜，*吳明輝編。1976年菲律賓國風郎君社印行，1982年再版。彙編自高銘網（中國福建晉江安海人）任教於菲律賓馬尼拉市長和郎君總社時遺留之資料，由蔡勳泉（中國福建晉江人）重新抄錄，陳而萬（中國福建晉江人）校對。全書收錄45套*指、14套*譜。（李毓芳撰）參考資料：442, 492

《南樂指譜重集》

南管樂譜，*許啓章（潤）、*江吉四合編，1930年農曆上元，*臺南南聲社*館先生江吉四之子江主出資出版。全書分絲、竹、管、絃、鳴、盛六部（冊），前五部內容為*指計48套，盛部收16套*譜。（李毓芳撰）參考資料：78, 442, 503

鬧場

讀音為 nau⁷-tiun⁵。指臺灣傳統戲曲正式開演前，一段以鼓吹音樂或是鑼鼓演出的部分，早期藉此熱鬧喧天的表演吸引觀眾前來觀賞演出。鬧場時所運用的音樂並無一定，只要能吸引觀眾注意、炒熱氣氛者均可使用，無特定曲目，且不同劇種間可能採用的曲目內容亦不同，通常演出前的鬧場曲目及時間長短不定，由後場領奏者的*頭手鼓依現場實際狀況而定。以北管戲或是使用北管樂來伴奏的劇種為例，主要是以鼓吹合奏形態的牌子或成套鑼鼓為主，常見曲目有【風入松】、〈番竹馬〉、〈一江風〉、〈二犯〉……等。（潘汝端撰）

鬧廚

即*八音班在整體工作完成於鬧廳前，先到廚房吹打一番，一則酬謝灶神，另外也是八音樂師對外聘廚師的尊重與答謝之意。（鄭榮興撰）參考資料：12

鬧臺

*戲曲表演前的音樂演奏，告知觀眾進場，稱為鬧臺。（鄭榮興撰）參考資料：12

鬧廳

客家習俗通常*八音班的演奏場所都會被安排

在三合院的禾埕或廳堂的走廊，因為它是一般傳統家庭辦喜事的最佳場域。八音班配合著所有儀式、活動的演出，不管時間的長短，一天至數天不等，但在最後演奏結束的曲目時，一定要到大廳內（即供奉神靈的地方），俗稱鬧廳。（鄭榮興撰）參考資料：12

〈鬧五更〉

*為客家山歌調中的小調。歌詞的內容為一更到五更，夜間不同的動物，像是蚊蟲、寒蟲、蛤蟆、斑鳩、雞仔吵鬧的聲音，例如一更：（女）「有聽到聽到蚊蟲叫斯哪唉喲」（男）「蚊蟲怎呀怎般叫叫給我聽」（女）「嗡呀嗡呀嗡嗡叫斯哪唉喲」（男）「嘻呀嘻呀嘻嘻叫斯哪唉喲」一直鬧到大天光，故名為〈鬧五更〉。為一首男女對唱的*客家山歌調，歌詞內容具有調情的意味。（吳榮順撰）

內行班

傳統劇場術語，係指由成人演員所組成的職業大戲班，與業餘的「子弟班」做一區別。（鄭榮興撰）

內臺戲

在室內戲院或劇場演出的傳統*戲曲，並收取門票的職業性演出，稱作內臺戲。臺灣內臺戲時期可分為二階段：

第一階段

臺灣戲劇起始於明鄭，而於清領時期則大盛行。大體而言，18世紀之前以梨園〔參見梨園戲〕、*四平戲等為代表；18世紀後，*亂彈戲興起，將之取代。臺灣日治時期，各類大陸劇種如*亂彈、四平、外江〔參見外江戲〕、梨園、高甲〔參見交加戲〕、都馬〔參見都馬調〕、採茶、偶戲等戲曲仍繼續盛行，也產生*歌仔戲、客家大戲、新劇等新戲種。此階段經濟開始成長，內臺戲院如雨後春筍般林立，例如日人於1909年興建的位於大稻埕的「淡水戲館」（原址位於今太原路，1915年由辜顯榮買下整修改名為「台灣新舞臺」，今已毀）〔參見●新舞臺〕，1919年落成的「艋舺戲園」（今萬華戲院，是繼「淡水戲館」後第二家專演中國戲劇的劇場），1924年落成啟用的大稻埕永樂座（位於今迪化街，設備完善，建築華麗，有1,200個座位）等。各類戲劇在此時也蓬勃發展，隨著劇院的興盛，陸續有來自大陸上海、福建等地的南派京劇班到臺灣演出，此盛況在1920年代達到最高峰。許多劇團以華麗的機關、布景取勝，一時之間全省各地內臺戲班爭相仿效。

第二階段

1941年太平洋戰爭爆發，日本政府為加強對臺灣人民的控制，推行皇民化運動，禁止一切中國方式的娛樂。此時各戲班為謀生路，不得不改演「臺灣新劇」，穿現代服裝或穿和服拿武士刀，唱日本歌曲，演出現代故事，以口白取代大部分的歌唱，其表演模式雖未脫離傳統戲曲的程式，但演出方式改變，並受到壓抑而漸漸式微。

1945年臺灣光復後，日本人退出臺灣，各傳統戲曲演出再度活絡，尤其歌仔戲、客家戲、布袋戲劇團如雨後春筍般地成立，並在全省各地戲院巡演，甚至受邀至國外演出。

1960-1970年代，臺灣各種新式娛樂紛紛興起，除了電影從默片須仰賴辯士解說劇情的模式進步成有完整收、配音的劇情片，電影的聲光效果，吸走了不少的觀眾，許多歌仔戲紛紛改拍成電影，加之收音機的平民化，廣播戲劇滿足了部分人士的娛樂需求，而電視的興起和電視機的平民化，更使得大眾娛樂形態產生巨大變化。民間傳統戲曲的生存空間縮小，戲曲從內臺退出，戲園內開始大量播放電影，儼然成為電影院，臨時戲園也因時常賠錢而停止營業。各戲團開始轉往外臺廟會的演出形態發展。（鄭榮興撰）

內壇

一般僧侶、法師、*道士進行道場科儀〔參見道教科儀〕的場域，或活動內容，均稱為內壇。內壇與外壇的區別係指表演的區域，表演區域在內者為內壇，在外者則為外壇，各壇所拜之神明依各處所設之儀式而有不同。（鄭榮興撰）

N
naowugeng
漢族傳統篇
〈鬧五更〉●
內行班 ●
內臺戲 ●
內壇 ●

念佛

參見佛號。(編輯室)

唸歌

讀音爲 liam⁷-koa¹-a²。又稱唸歌仔，是臺灣最具代表性的 *說唱曲種。閩南語中的歌仔一詞，廣義而言，與一般所理解的歌謠小曲、民歌小調、民間歌謠或 *民歌、民謠等名稱同義；狹義的 *歌仔則是指應用在曲藝音樂中的歌仔，唱起來似唸似唱，因此臺灣民間多稱曲藝性的歌仔演唱爲唸歌或唸歌仔，唸歌也因而成爲臺灣說唱的世俗稱呼。

唸歌早年曾普遍流傳於臺灣各地，不論城鎮或鄉村，都經常可以看到賣唱乞丐、走唱盲人、江湖賣藥藝人等主要傳播者的活動；部分民眾在工作之餘，也以閱讀 *歌仔冊（歌仔的唱本）、唱唸歌仔爲樂；一般人至少也會聆賞說唱藝人唸歌，不但直接得到娛樂，也從中吸收知識、領悟做人處世的道理。大約 1960 年代之後，隨著社會環境的變遷，「唸歌」和它所表現的農業社會生活與思想一樣，逐漸走進歷史，如今除了少數碩果僅存的老藝人及熱心推廣臺灣唸歌的民間團體偶爾應邀表演之外，幾乎已近銷聲匿跡。

由於臺灣福佬系（閩南語系）民眾的祖先，大多是明末清初以後，陸續由福建的泉州、漳州兩府遷徙而來的。當時在閩南一帶民間流傳的 *錦歌（閩南歌仔），也很自然地隨著移民傳入臺灣。例如臺灣歌仔中的 *【乞食調】（又稱狀元調或賞花調）實際上便是錦歌的【四空仔】；臺灣 *【雜唸仔】和錦歌【雜唸仔】類似。由此可見早期的臺灣唸歌與閩南錦歌之間，有一定程度的淵源關係。不過錦歌傳入臺灣之後，在不同的自然環境、歷史命運及人文背景的孕育下，無形中已逐漸演變發展出能夠適應臺灣社會、反映現實生活而且充分表現濃厚臺灣地方色彩的臺灣歌仔。以臺灣歌仔主要唱腔曲調之一【七字調】爲例，雖然有人認爲它是錦歌【四空仔】的改編，但只要細聽這兩個曲調，便會發現兩者的旋律風格差異頗大，【七字調】事實上已完全脫胎換骨、面目一新，展現獨樹一格的音樂風貌。

臺灣唸歌的演唱形態，因時、因地而有差異。早期傳統式的唸歌，基本上以唱爲主，除了極少數沒有確定音高、近於唸誦的詞句之外，通常沒有比較完整的「說」的段落；雖然 1930 年代，汪思明等人在 78 轉老唱片錄音中的演唱，呈現前面一大段純用唸白，末尾一小段才加入唱腔的演唱方式，但已逝老藝人楊秀卿並不認爲那是常態，推測可能是爲了趕時間而產生的一種變通方式。*呂柳仙、邱鳳英（邱查某）、楊秀卿、黃秋田等人，曾留下大量 *傳統式唸歌的唱片錄音，較爲民眾所熟悉。

1945 年之後，受 *歌仔戲盛行的影響，部分唸歌藝人開始嘗試模仿歌仔戲的演唱方式，加入表白（以第三人稱口吻講述故事情節）、說白（以第一人稱口吻說話）、咕白（將劇中人的內心活動用語言表達出來），摹擬不同人物的聲音特質，使整個劇情的進行及人物的感情、性格得到更深入的描繪刻畫，一般稱爲 *口白歌仔或改良式唸歌。活躍於各地廣播電臺的楊秀卿、吳同月等人，便是其中的佼佼者。

前述兩種演唱形態，普遍流傳全臺各地，可謂臺灣唸歌的正統與主流。此外，屏東恆春一帶另有一種風格迥然不同的唸歌曲藝，唱腔均爲當地民歌，少見似唸似唱的說唱風格及故事性的題材。*陳達是此一流派最具代表性的一位傳奇性人物。

傳統式唸歌的唱腔曲調，以能夠和地方語言密切結合，又足以充分發揮說唱特質的 *【江湖調】（亦稱勸世調、賣藥仔調）、【七字調】（七字仔）、*【雜唸調】（雜唸仔）及 *【都馬調】爲主，其中【江湖調】是不可或缺的招牌曲調。這些曲調多是遵循「依字行腔、以腔傳情」的原則來演唱，音樂的進行總是依照唱詞聲調及情感表現的需要，變化旋律的音高、速度、板式等；有時爲了表現某種特定的情景或音樂形象，也會穿插演唱其他曲調，例如：*【吟詩調】、【陰調】、*【哭調】等。口白歌仔的唱腔曲調，除了前述四種主要曲調之外，穿插運用的曲調數量繁多，幾乎與歌仔戲沒有太大的區別。不同的是歌仔戲以【七字調】爲

主；口白歌仔以【江湖調】爲主。至於恆春一帶的唸歌，則以*【思想起】、*【四季春】、*【牛尾擺】、*【五孔小調】等民歌爲主。

臺灣唸歌的演唱，基本上由演唱者自彈*月琴，邊彈邊唱，不另加其他肢體動作。若條件許可，亦可酌情另加一、二件伴奏樂器（常用大筒絃或*殼子絃、揚琴等）。兩位或三位演唱者，分別擔任不同角色搭配演出的唱法亦存在，但較爲少見。

唸歌的演唱題材十分廣泛，可謂包羅萬象。歸納起來，可概略分爲三大類：

一、勸世教化性的：包括【勸世人生】、【勸善歌】、【勸賭博】、【勸戒酒】、【十殿閻君】、【天理良心】等衆多勸人爲善的題材。

二、故事性的：包括具有臺灣地方色彩的歷史故事與民間故事、中國歷史故事與民間故事。例如《鄭成功開臺灣》、《甘國寶過臺灣》、《周成過臺灣》、《林投姐》、《臺灣運河記》、《寶島新臺灣》等；《李連生什細記》、《王寶釧》、《目蓮救母》、《白蛇傳》、《呂蒙正》、《雪梅教子》、《孟姜女》、《李三娘》、《大舜耕田》等。劇目繁多，不勝枚舉。

三、其他：包括婚嫁歌、產物歌、地名歌等知識性題材；【戶神（蒼蠅）蚊子歌】、【貓鼠相告歌】、【百草對答】等趣味性題材。（張炫文撰）參考資料：168, 169, 481

唸嘴

讀音爲 liam⁷-tshui³。學習*南管唱曲，首重跟隨*館先生的唸嘴，是傳統口傳心授的方法，唸嘴時，如有發音、收韻失誤，或不恰當的轉音，館先生會適時與予糾正。（林珀姬撰）參考資料：117

擬聲節奏唸唱法

*客家八音的傳承方法之一。北部地區之客家八音，以客家八音式的*工尺譜傳承技藝；南部地區的客家八音，則是以背誦音高與節奏的方式爲主要傳承法。而擬聲節奏唸唱法即爲此方式之一，爲口傳（Oral Tradition）。由於有許多客家八音*嗩吶手雙眼全盲，因此師父以擬聲節奏唸唱法教學。傳承的方法爲：師父以「答答答……」的聲音，演唱八音的曲調，以便讓弟子記憶。而弟子學習背誦時，主要以背誦嗩吶譜爲主。（吳榮順撰）

牛犁歌子陣

讀音爲 gu⁵-le⁵ koa¹-a²-tin⁷。*牛犁陣別稱之一。（黃玲玉撰）

【牛犁歌】

讀音爲 gu⁵-le⁵-a² koa¹。又名【駛犁歌】，是*牛犁陣演出的主要曲目，其曲體結構通常爲前奏→【牛犁歌】→尾奏。前、後奏通常爲器樂演出，但有些團體有時也會配上工尺譜字【參見工尺譜】演唱。（黃玲玉撰）參考資料：34, 128, 188, 190, 205, 206, 212, 213, 230, 451, 452, 482

牛犁陣

讀音爲 gu⁵-le⁵-tin⁷。牛犁陣又名*駛犁陣、牛犁歌子陣、犁田歌子陣或耕犁歌陣，是臺灣*陣頭之一。若以演出性質分類屬*文陣陣頭，若以演出內容分類屬小戲陣頭，若以表演形式分類屬載歌載舞陣頭。就「牛犁陣（歌）」三字言，包含陣頭名稱、劇名、曲名三重身分。

有關牛犁陣之來源，有謂屬模仿衍生之陣頭，有謂自創新興之陣頭。但至目前爲止，尚未在閩南文獻中發現有關牛犁陣之記載。在臺灣有關牛犁陣源起之問題，雖也未見明確記載，但從實地調查中，根據尚健在資深老藝人們之追憶，約百年前尚盛行於西南沿海一帶。

有關其「名稱」來源，在臺灣雖也未見有明確記載，但一般的認知是因其主題曲是*【牛犁歌】，或與其所使用的道具中有牛犁，或其演出內容與耕牛犁田的農村生活有關等，而名之爲「牛犁陣」。因此有謂牛犁陣是臺灣土生土長之陣頭，是由原始農村生活演化而來，或謂「寧可相信它是臺灣早期農村自發性、自創性的民間小戲，而其發源地是嘉南平原的說法。」

在文陣中，牛犁陣屬演員人數較多的陣頭，但人數、角色不定，過去舞牛者、推犁者、

N

nianzui 漢族傳統篇

唸嘴 ●
擬聲節奏唸唱法 ●
牛犁歌子陣 ●
【牛犁歌】 ●
牛犁陣 ●

丑、旦等通常是不可或缺的,而牛、犁等為必備道具,但今因人手不足,有些團體已省略了鋤頭。目前所見之牛有三種不同造型,一為二人分飾牛頭與牛尾,人在牛內部舞弄;一為單人拿牛頭舞弄,人在牛頭外部;另一為單人舞弄,人在牛內部,牛尾以造型呈現。人在牛內部舞弄之牛,通常用竹篾或藤製框,外罩以布。

牛犁陣所使用的樂器,有*殼子絃、*大管絃、*月琴、*三絃、笛、*吹、*四塊、*鐘子等,其種類與數量並無嚴格規定,視各團人力、財力、演出場合等有所不同,但殼子絃、大管絃、月琴、笛等絲竹樂器是最普遍使用的樂器,且只要人手夠,擦絃樂器甚至彈撥樂器等,都會有同一樂器兩人以上的演出。迎神賽會時會加上鑼、鼓、鈸等打擊樂器,以應付熱鬧喧囂的氣氛。今也常見代之以錄放音設備。

牛犁陣所使用的曲目,傳統上有【牛犁歌】、【送君】、【十月胎】、【看牛歌】、【草螟弄雞公】、【手巾歌】(一條手巾)、*【病子歌】、*【撐渡】、【秋天梧桐】、【七月十四】、【八月十六】等,而【牛犁歌】一般被認為是牛犁陣的主題曲,所有團體一定會演出。今也出現一些閩南語創作歌謠流行歌曲【參見四臺語流行歌曲】,如〈望春風〉(參見四)、〈農村曲〉(參見四)等。另還有一些器樂曲,如*【四門譜】、【遠岸腳】、【行路譜】、【採譜】

、【一メ一四一】等。

早期牛犁陣分布廣、數量多,多為業餘庄頭陣,今數量大為減少,反而紛紛出現在以娛樂、健身為目的的媽媽教室或老人長青團。現存團體中,不論職業或業餘團體,有些團體也同時演出*車鼓陣、*桃花過渡陣、*七響陣、拋採茶等,由同一組人馬演出,使用同一批樂器,或代之以錄放音設備,不僅後場同一批人,演員也有重疊現象。

牛犁陣主要分布於中南部沿海地區,尤以臺南一帶為最多。目前具代表性的陣頭如臺南西港南海埔的東港澤安宮耕犁歌、臺南七股竹橋七十二份慶善宮牛犁歌陣、臺南南化東和里金馬寮牛犁陣、高雄內門光興里烏山坑牛犁陣等。(黃玲玉撰) 參考資料:34, 119, 128, 188, 190, 205, 206, 210, 212, 213, 230, 451, 452, 482

【牛母伴】

讀音為 gu^5-bo^2 $phoan^7$。流傳在臺灣南部恆春半島地區的民謠之一。【牛母伴】是*恆春民謠中最古老的歌謠,通常用在「待嫁新娘惜別宴」的儀式,另有【唱曲】、*【牛尾擺】、*【牛尾絆】的稱呼。【唱曲】是恆春在1912年之前出生的耆老之慣稱;【牛尾擺】之意乃表示在「待嫁新娘惜別宴」的儀式時,親人一個接一個不斷地與新娘對唱以示惜別的場面,好似牛吃草時牛尾擺來擺去;以【牛尾絆】命名乃與【牛尾擺】的命名意思相同;【牛母伴】的命名則是指在唱曲時,眾人以待嫁娘為焦點來演唱,好像牛群移動時接跟著母牛移動,而這待嫁娘就像群體中的母牛。以上之說法以最後一項為恆春人最常使用。

恆春地區流傳在嫁女兒前夕食姊妹桌時,以演唱地方歌謠來助興。開始時眾人對唱各種恆春調,至子夜時,祖父母、父母、兄弟、姊妹、伯叔、姑嫽、鄰居、手帕交等親友團輪流與待嫁娘對唱【牛母伴】,所唱的諸如:「姊妹你著聽卜去食人的飯,祝賀你的日子較久長。」、「予你成雙俗成對,予你光明成器萬年得富貴。」以及「人人父母痛囝頂頭看光景,予我父母俗我主意海墘聽風湧。」歌詞內容包

臺南南化金馬寮牛犁陣(2004年國際觀光節臺灣地區十二大地方節慶三月份內門宋江陣——文武大會),演出於高雄內門的內門紫竹寺前廣場。

括眾親人對新嫁娘的祝福、新嫁娘對未來新生活的恐懼、娘家父母教導女兒爲人媳婦之道，以及待嫁娘對眾親友的感激之情等。待嫁娘若無法隨機答唱時，則只有一路哭到底了。直到快破曉時分，主人會向親友們唱道：「下昏到此雞啼應雞聲，明仔後日正攔過來予阮請。」然後就散會了。若新娘反對此婚事，則可能以歌聲與眾人舌戰通宵，至翌晨迎娶隊伍抬轎上門新娘上轎後，甚至還可聽到轎內傳出新娘不願嫁人的哀怨動人歌聲。

據恆春民謠研究者鍾明昆的調查，認爲恆春地區的【牛母伴】很可能係受到當地排灣族古老民歌之影響而產生的〔參見 ● 排灣族婚禮音樂、sipa'au'aung〕。但觀其曲調構成的基礎係自然小三和絃，此又與 *客家山歌的曲調結構頗爲相同，兩者之間的相關性亦不能排除。由於受到現代工商業社會講求速食文化影響，恆春人的婚嫁習俗不再像往昔之堅持傳統，而開始產生質變。同時，會唱民歌的人愈見減少，使得能對唱如流的場面無以爲繼。因此，現在恆春地區已不再流行此種出嫁前拚歌的習俗。

【牛母伴】的詞曲結構主要爲兩句型，每句字數雖不一致，但仍以七言體爲本，係以徒歌清唱的方式進行演唱。其演唱具有吟誦式地「唸歌」風格，因此曲調的構成亦頗具彈性。在演唱此曲時，每一句的結尾常以假聲收束，而此假聲輕輕地飄盪在半空中的音響效果，常令聽者鼻酸不已！雖然其曲調係奠基在五聲音階羽調式之上，但是骨幹音主要以自然小三和絃的 la、do、mi 三音構成。兩個樂句的落音皆爲 la（羽音），演唱音域從 mi ↗ la' 廣達完全十一度音程。其第一、二句尾均先由低音大跳六度音程上提到高音後，再以假聲在高音區盤旋，以此構成的特徵音形爲 do' ↗ la' ↘ sol' ↘ mi' ↗ sol' ↗ la'。兩句的結尾音形雖然相同，實際上每句的旋法又有對比性，例如第一句前半句主要以自然小三和絃構成，後半句再依此上行至最高音；第二句前半句曲調仍以小三和絃爲主，後半句卻依此先往下墜至最低音再拔至最高音。從這樣的曲調構成之特殊

性及對比效果，可以觀見民間歌手的音樂審美觀及高超的創作手法。（徐麗紗撰）

【牛尾擺】

讀音爲 gu⁵-bo² pai²〔參見【牛母伴】〕。（編輯室）

【牛尾絆】

讀音爲 gu⁵-bo² phoaⁿ⁷〔參見【牛母伴】〕。（編輯室）

弄

讀音爲 long⁷。指在北管 *牌子演奏中，一小段以特定鑼鼓節奏與大吹〔參見吹〕旋律相互搭配，來進行多次短小動機的反覆。大吹曲調的吹奏方式，是依曲調破開時的旋律落音來即興，通常是在固定的四拍長度內，以該落音爲中心，進行旋律的上下翻轉，該類曲調有如波浪上下，故民間藝人亦稱之「浪」。「入弄」，即爲從原本既定的曲調旋律暫時破開，進入到弄的部分。入弄與否，或是弄的長短，端視頭手鼓的指揮而定。（潘汝端撰）

弄車鼓

讀音爲 lang⁷ tshia¹-ko⁻²。 *車鼓別稱之一。（黃玲玉撰）

弄噠

臺灣南部的 *客家八音團，在演出或作場之前；或於一首樂曲結束，另一首樂曲開始之前，擔任 *頭手的 *嗩吶手，會先以嗩吶吹奏幾個音，此時，絃樂師會依嗩吶吹奏的音，來「定線路」，客家人稱這樣的程序爲弄噠。亦即由嗩吶手來決定，下面要演奏的曲牌的 *線路，然後再以絃樂器來搭配。（吳榮順撰）

N

niuweibai

漢族傳統篇

【牛尾擺】●
【牛尾絆】●
弄●
弄車鼓●
弄噠●

藕斷絲連

南管的 *指與 *譜常用的演奏手法之一，如大
譜 *《走馬》有藕斷絲連或稱「盤山過嶺」之
法，此法因兩指法間有「□」之休止，簫絃演
奏時卻不休止，一氣呵成，連貫至下一指法，
故稱。*指套《趁賞花燈》首節「伊都亦不應」
句即爲藕斷絲連之法。（林珀姬撰）參考資料：79,
117

歐陽啟泰

（生卒年不詳）

南管樂人。廈門人，在大陸曾參加廈門集安
堂，*琵琶傳自陳秀津、*唱曲傳自王增源、簫
品傳自黃蘊山。二次戰後來臺，參加過 *臺北
南聲國樂社、*閩南樂府等團體。於基隆第一
樂團傳授 *南管音樂，也曾教授閩南樂府尤奇
芬、陳梅、曾玉，以及陳文榮、陳麗文等人。
歐陽啟泰的琵琶演奏藝術馳名中外。（蔡郁琳撰）

參考資料：197, 304

P

琶

參見南管琵琶。（編輯室）

拍

南管拍板

南管樂器之一。讀音為 phek[4]。或稱拍板，以檀木或荔木為之，共有五片，一端以繩索串起，外側左右兩片較厚，中間三片較薄，擊拍時右手輕扣兩片，左手輕握三片，穗子自然垂放左邊，於胸前「上不過眉，下不過臍」的位置 *按撩擊拍。演奏保持「端坐靜神，兩手合擊」的唐代古法。演奏 *南管音樂時，不論是 *指、*曲、*譜，持拍者必居中央之位，扮演節度音樂的角色。一般而言，持拍者不論演唱與否，重視的是擊節的正確性。（李毓芳、溫秋菊合撰）參考資料：78, 348

排場

一、讀音為 pai[5]-tiu[n5]。南管、北管和客家 *戲曲中都有排場的傳統。客家戲曲的排場又稱 *擺場或坐場。

二、臺灣傳統音樂對正式演出的通稱，以不扮容妝的坐唱形式進行，若干文獻則以諧音擺場稱之。該語彙主要用於北管文化圈，南管文化圈多以 *整絃或絃管大會稱之。排場有一定室內或室外的演出空間，主要見於正式的音樂會、婚慶、祝壽、迎神賽會等場合。北管不論是排場與 *上棚演出，都有類似的進行順序，即由粗樂、粗曲【參見粗弓碼】，進行到細樂、*細曲。通常由熱鬧的 *牌子開場，接著演出 *戲曲，然後才是譜（*絃譜）與細曲的演奏演唱。

三、傳統戲曲中以清奏、清唱，不著裝，沒有身段，坐著演出的形態稱「擺場」，亦即北管音樂中的「坐場」（排場）。（一、編輯室；二、張美玲撰；三、鄭榮興撰）參考資料：12

排門頭

讀音為 pai[5]-mng[5]-thau[5]。南管 *整絃活動中，每一場的 *排場活動，以同一 *管門的曲目為主，按照 *指、*曲、*譜的順序，並且要有「起、落、過、宿」來演奏，所謂「起、落、過、宿」，即是「起指」、「落曲」、「過門頭」、「宿譜」（或寫為「煞譜」），稱為排門頭。根據田野調查與訪談，以及文獻顯示，從日治時期至 1970 年代，臺灣各地的南管 *館閣整絃活動，還有排門頭的習慣。其中作為整絃活動的起始──指的演奏，首先由 *噯仔指 *十音會奏（可演奏一至數節）開始，可說是整個整絃活動的「暖身運動」，因為加入了 *下四管小樣打擊樂器的演奏，音樂顯得熱鬧而活潑，有類似傳統戲曲的「鬧臺鑼鼓」般的作

國立臺北藝術大學傳統音樂學系於 2004 年在校內水舞臺舉辦整絃大會

用；而參與演奏的人員，通常是來自各地的 *絃友多組人馬同時上場，場面編制較大，具有「以樂會友」、「歡迎嘉賓」的意義，因此在曲目的選擇上，多屬 *一二拍或疊拍曲，同時必須是各館閣最尋常熟悉的曲目。接著是一套 *簫指 *上四管的演奏，具有緩和噯仔指喧鬧氣氛、安定人心之作用，然後進入曲的演唱，這是整絃活動中最主要的部分；演唱時，簫指與曲的銜接上，必須是同一 *門頭，例如：簫指 *指套演奏為 *四空管二調曲目，曲也必須從二調開始起唱。曲的演唱，由同一管門中拍法較大的門頭開始，慢慢銜接到拍法小的門頭，每一門頭視參與者之多寡，一人唱一曲，可連唱數曲，而第一個門頭起唱的曲目必須帶 *慢頭，最末一個門頭之最後一曲，亦必須帶 *慢尾，慢頭與慢尾節奏均是散拍。演唱進行中，在各個門頭的接續時，則需演唱一首 *過枝曲作為不同門頭的銜接。(林珀姬撰) 參考資料：79, 117

牌名

南管的牌調名稱，在 *門頭之下的另一種分類層次，亦稱為曲牌或詞牌。事實上門頭與牌名常有混用的情形，目前學界對兩者之間的區別仍未有定論。不論門頭或牌名，皆有固定的「腔韻」，即 *大韻，亦有固定的 *管門（管色）和拍法。牌名的名稱來源包括兩宋詞調、元明散曲、南北曲，以及村坊小曲、樵歌漁唱等。
(李毓芳撰) 參考資料：77, 103

牌子

讀音為 pai⁵-tsi²。北管的樂曲種類之一，是以鼓吹形式演奏的樂曲。牌子為曲牌之口語化稱呼，在民間手抄本上多被書寫為「排子」。就牌子名稱而論，多數可見於南北曲曲牌當中，各地區不同抄本對牌名雖存有諧音上之差別，仍能判讀。在抄本中所見牌子之書寫形式，最普遍者為 *工尺譜樣貌，另在臺中、彰化地區較古老館閣之少數抄本中，可能會見到牌子 *曲辭之抄錄，至於將工尺譜和曲辭同時抄錄者，則是相當罕見【參見北管抄本】。

牌子演出形式之一，左一大鑼，左二響盞，左三大鈔，中通鼓和板鼓，右一嗩吶，右二嗩吶，右三小鈔。

牌子演出形式之二，左一響盞，左二小鈔，左三扁鼓和通鼓，左四板鼓和梆仔，右三大鈔，右二大鑼，右一嗩吶。

牌子在曲目系統上，可區分為 *古路（或稱 *舊路）牌子、*新路牌子，及一類數量極少的四平牌子。古路與新路牌子的差別，在於鑼鼓的運用與大吹（*嗩吶）吹奏管門之選擇，此外古路牌子有曲辭，可供演唱。從樂曲組織上來看，北管牌子可分成散牌（單支曲牌）、*三條宮（單章牌子）和 *大宮牌子（聯套）等三大類。散牌之樂曲結構短小，吹奏速度較快，多用於戲曲演出時的過場，但如 *【風入松】、【千秋歲】等，也常用於 *出陣時的鼓吹曲目，這類曲目通常在北管人的心中，尚未能被稱得上是首「牌子」。三條宮，指以「母身、清、讚」等三段依序組成的牌子，此三段共用一個牌名，此類在所有牌子曲目中數量最多。聯套牌子，亦稱「大宮牌子」，通常是由四支或是四支以上之曲牌所組成。

北管牌子以鼓吹樂形式演奏，大吹為旋律主奏樂器，皮銅類樂器擔任伴奏。一般大吹在奏古路牌子時，以全閉音「上」（do）或「工」（mi）吹奏之，新路牌子則以全閉音為「上」（do）或「士」（la）吹奏，另有所謂 *五馬管，則是以全閉音為「合」（sol）吹奏。上述吹奏

方式，於實際運用時仍有地區性差異。皮銅類樂器在演奏牌子時，除了在連貫牌子前後各段落之外，於大吹吹奏旋律時，亦會插入各類適當的 *鼓介於其中，若逢曲中旋律破開入 *弄之處，大吹吹奏者則會依所奏鑼鼓的節奏特性，以曲調破開處之音高，進行相同節奏形態的特定曲調，此乃 *北管鼓吹音樂的特色之一。

北管牌子可用於各類出陣、*排場、與 *戲曲演出，在戲曲演出中，可作爲 *過場音樂，而一類含有曲辭的掛辭牌子，亦可成爲北管劇中唱腔的一部分。在眾多的北管牌子中，有所謂的 *起軍五大宮，各地對此有不盡相同的說法，但都指某五首最常在戲曲中被運用或是最基本必備的曲目，其中一類說法是指【一江風】、【二犯】、【大瓶爵】、【玉芙蓉】、【番竹馬】等五首。再者，民間亦有將某些具有末字相同的牌子，像是「五詞」、「五龍」等聚集成組的說法，像是【尾犯詞】、【月眉詞】、【涼州詞】等五首，即稱爲「五詞」。（潘汝端撰）

潘榮枝

（約 1905－1946）

南管樂人。十多歲時過繼給潘訓（約 1875 福建南安－1948）當養子。約 1921 年開始傳授南管，曾到大陸學習並交流三次，曾向戴梅友（江南先）學曲一年多。潘榮枝在大陸的南管界小有名氣，二次大戰前曾在梓官聚雲社、*左營集賢社、鹿港崇正聲等地傳授南管。（蔡郁琳撰）參考資料：197, 485, 486

潘玉嬌

（1936 苗栗）

戲界稱「亂彈嬌」。生於 *亂彈世家，祖父潘榮順爲日治著名東社班「東勝園」*班主，父親潘永山爲亂彈演員。因舅父鍾阿知搭「再復興」因而隨之入班學戲，後陸續搭「慶桂春」（新竹 1956）、「新全陸」、「老新興」、「永吉祥」等戲班，師承吳丁財的身段，長年專攻小生角色並有同輩小旦呂葉對手演出，使之進步神速，年輕時即負盛名。

1970 年代 *亂彈班沒落，曾與夫婿 *邱火榮改搭歌仔班，1975 年後遷居臺中受徵召南下先後搭「太豐園」、「樂天社」、*新美園等亂彈班。1980 年代應邀參與行政院文化建設委員會（參見●）主辦的「民間劇場」活動，受到文化界與學術界肯定。1990 年自組「*亂彈嬌北管劇團」展開一連串的文化性演出，陸續參與全國文藝季、國家戲劇院（參見●）北管戲公演，並多次受邀在國家音樂廳（參見●）與實驗國樂團、采風樂坊等著名樂團合作演出。1991 年正式拜北管著名子弟先生 *林水金爲師，同年於藝術學院等學校任教。2000 年更受邀赴法國巴黎世界文化館「意象音樂會」做售票性演出三場，獲得大眾一致好評。

年輕時即擔任北管 *館先生，指導過的子弟軒社有：板橋「潮和社」、基隆「聚樂社」、清水「同樂軒」、中和「共和社」、三重「南義社」等，近十幾年則陸續擔任國際漢學研討會、汐止文化立鎮藝術教學、臺大北管社、彰化縣文化局北管傳習計畫指導老師。1992 年由❹文建會出版《潘玉嬌的亂彈戲曲唱腔》、2020 年文化部（參見●）文化資產局出版《潘玉嬌亂現經典》、2021 年文資局出版《出將入相亂彈嬌——一方舞台流轉人生》。

1990 年獲教育部第 6 屆 *民族藝術薪傳獎。2014 年文化部指定爲中央級重要傳統表演藝術亂彈戲保存者（人間國寶）【參見無形文化資產保存－音樂部分】。（謝瓊琦撰）

《盤賭》

臺灣客家 *三腳採茶戲《賣茶郎張三郎故事》十大齣劇目中的第九齣。使用樂器原爲 *胖胡，後漸引入 *二絃與鑼鼓類，依徐進良的分法，曲調屬 *老腔平板。劇情的大要爲：張三郎回到家中，妻子問起茶錢的去處，三郎推託不說，惹得妻子動手搜起了茶錢。最後妻子才

P

panghu

漢族傳統篇

● 胖胡
● 潘榮客家八音團
● 泡唱
● 噴牌子
● 噴春
● 噴笛
● 彭繡靜

明白，三郎將茶錢都輸光了，氣得跑回娘家。三郎知道是自己錯了，最後至岳家，將妻子接回，故事至此就圓滿的結束。（吳榮順撰）

胖胡

一、又稱胡絃，其他樂種多稱爲「大椰胡」，屬中音拉絃樂器。胖胡有兩條絃，琴筒以大椰殼製成半圓形，前端蒙桐板，琴桿以堅木製成，琴馬採用椰殼架絃，亦有竹製者，然後墊上薄銅錢，琴絃多係絲絃。音色鬆軟、沉悶。五度定絃，常用「上一合」（Do-Sol）定絃的指法，或以「ㄨ一士」（Re-La）定絃的指法演奏。爲客家八音最主要的伴奏樂器。

　　二、在臺灣南部 *客家八音的傳統曲目中，屬於絃樂器的，原本只有 *二絃與胖胡，但後來由於閩南八音絃樂師的加入，因此在某些場合也會出現 *三絃與「鼓吹絃」。「胖胡」，在客家話中稱爲「胡絃」，一般的樂種稱之爲「大椰胡」，爲拉絃樂器。兩條絃，琴筒是以大椰胡殼製成半圓形，前端蒙桐板，琴桿以堅木製成，琴馬有些用蚶殼，有些用竹製成，其下墊以薄銅錢。五度定絃，常爲 Do/Sol 或是 Re/La。音色較二絃沉穩，與二絃高亢的音色互補，因此，客家藝人稱二絃與胖胡爲「下手一對」。（一、鄭榮興撰；二、吳榮順撰）參考資料：12

潘榮客家八音團

爲南部六堆地區，屏東萬巒赤山的 *客家八音團，約在臺灣光復初期成立。其團員包括：*嗩吶手兼任團長潘榮、*二絃潘務鳳、二絃林慶生、*三絃潘金昌、打擊潘雄盛。團長潘榮爲平埔族馬卡道群的後裔，從二十三歲起，隨萬金庄的林文章學習客家八音，兩年後出師；並無師自通學會了拉絃。早期多接寺廟祭典或娶親完神儀式等的「好事場」，後由於社會形態的轉變，從 1980 年代起，「好事場」多以西樂、卡拉 OK，或是客家八音的錄音帶來代替，故近幾年來，是「好事」與「喪事」場兼作。（吳榮順撰）參考資料：518

泡唱

南管術語。南管 *五空四子曲目的演唱方法之一，相對於 *環唱。指不用固定按【北相思】、【沙淘金】、【疊韻悲】、【竹馬兒】四門頭順序，可隨意混合演唱的方式，但演奏的指與環唱一樣，必須和第一個 *門頭相同，唱完續接「五空中四子」【參見五空四子】。近年此名詞用來指稱沒有按照 *管門、門頭排場的演唱方式。（蔡郁琳撰）參考資料：414

噴牌子

以 *嗩吶角度的說法，演奏北管嗩吶曲牌稱爲噴牌子。（鄭榮興撰）參考資料：12

噴春

於農曆新年期間，由 *客家八音團，挨家挨戶進行演奏，一方面討取紅包，一方面則有吹走寒冬，除舊布新的意思。（吳榮順撰）

噴笛

吹 *嗩吶客語稱噴笛；吹笛子客語稱「噴簫仔」。（鄭榮興撰）

彭繡靜

（1940 桃園大溪）

*亂彈戲藝師，專攻旦行表演，1955 年左右進入亂彈戲班習藝，啓蒙師承呂沐川，從藝演劇多年，扮相甜美，唱腔韻味有致，尤其善以眼神傳情表意，富有舞臺魅力。1990 年起，演藝重心轉向教學，在臺灣中部、北部多個北管子弟曲館，以及官方相關文化單位、大專院校一些表演科系等，教授亂彈戲表演，讓臺灣即將式微的亂彈戲音樂得以保存與傳承。

　　1950 年代演出活躍，善於表現不同角色人物的「跳臺」身段，與「駛目箭」（眼送秋波），先後在草屯樂天社、臺北新全陞、新竹慶桂春陞、後龍東社班，以及臺中新美園等亂彈戲班，與當時業界亂彈內行班許多前輩藝師們共同演出，參與商業劇場的內臺演出，以及赴各地廟會活動外臺戲進行表演。婚後曾暫離舞臺，直到長子兩歲才復出演劇，彭繡靜最後加

入的內行班是臺中旱溪新美園，受到團長王金鳳的器重，傾囊相授許多旦行表演，使她成為劇團中的當家小旦。

師承先後有呂木川、鋁葉、許吉、鍾阿知、王金鳳等，彭繡靜的拿手戲曲有：《忠義節》、《探五陽》、《鬧西和》、《烏鴉探妹》、《雷神動》、《觀星》、《白虎堂》、《延寧關》、《破洪州》、《黃金臺》、《皮弦》、《送妹》、《鐵弓緣》、《打金枝》等。2020年文化部（參見●）登錄認定彭繡靜為無形文化資產重要傳統表演藝術亂彈戲保存者〔參見無形文化資產保存－音樂部分〕，而成為國家級藝師。（施德玉撰）參考資料：126

碰板

參見接頭板。（編輯室）

摃管

*七響陣常用打擊樂器之一，文獻上又有澎筒、澎管、漁鼓等之記載，而摃管、澎筒、澎管應只是音譯之別而已。

臺南佳里子龍社區民俗藝術團，圖中人物拍打摃管。（陳學禮指導的天子文生－七響陣）演出於臺南佳里子龍社區活動中心。

摃管是七響陣後場伴奏樂器之一，竹製，長筒形，一端中空，一端覆以蛇、豬等動物之皮，皮面四周有些團體會包以紅布以為裝飾。演出時通常將其置於左腋下，皮面的一端朝前，用右手拍打（左手執兩片*四塊），發出砰砰之聲。

另摃管亦是七響陣前場丑角「公」肩上所挑道具之一，但構造與後場所用之「摃管」不同，為兩端密封，內裝有銅板等物品，演出時晃動會砰砰作響，除當道具外，亦具打擊樂器功能。

不過以摃管作為後場伴奏樂器之一的團體，

左吹笛；右：左手拿四塊，左腋下夾住的竹管為摃管。臺南龍崎烏山頭七響陣演出於臺南龍崎烏山頭清泉寺。

不會將其作為前場丑角「公」肩上所挑道具之一，如臺南龍崎牛埔村的「烏山頭七響陣」、高雄內門內東村的「州界尪子上天七響陣」，以及高雄內門內東村的「虎頭山七響陣」等。而將摃管作為七響陣前場丑角「公」肩上所挑道具之一的團體，不會將其作為後場伴奏樂器之一，如臺南麻豆*薪傳獎得主陳學禮、林秋雲夫婦生前薪傳了不少有關土風舞式的「七響陣」團體，這些團體就將其作為前場丑角「公」肩上所挑道具之一，而其摃管與另一道具「枷掌」上都刻或寫有「*天子文生」四字。（黃玲玉撰）參考資料：123, 206, 212, 247, 451, 452

棚頭

為客家*三腳採茶戲每一齣劇目演出之前，由丑角配合「敲仔板」，而唸唱的一段歌謠，其內容通常幽默風趣，為了吸引觀眾的注意，有時甚至會有些驚世駭俗的小故事。「棚頭」的長短不一，丑角必須熟記，而不能隨口編撰。其內容，與之後演出的正戲無關，多幽默滑稽，句子有押韻，似數來寶，也像戲的「上場詩」。「棚頭」快結束時，丑角會以「加速」或是「疊句」的方式，讓觀眾知曉棚頭即將結束；最後則是以「嘿……」的笑聲，來結束棚頭，預示正戲的開始。（吳榮順撰）

碰頭板

參見接頭板。（編輯室）

P
pengban
漢族傳統篇
碰板 ●
摃管 ●
棚頭 ●
碰頭板 ●

P

漢族傳統篇

penqu
● 噴曲
● 噴雙支
● 皮猴戲
● 霹靂布袋戲
● 拚笛
● 【平板】
● 【平板】（北管）

噴曲

*客家八音班以 *嗩吶模擬戲曲唱腔的演奏方式，稱做噴曲。（鄭榮興撰）

噴雙支

客家 *八音班 *嗩吶主奏者一人同時吹奏兩把嗩吶，稱做噴雙支。（鄭榮興撰）

皮猴戲

讀音為 phe⁵-kau⁵-a²-hi³。臺灣 *皮影戲別稱之一。臺灣皮影戲以其影偶臉部側面單目，狀似猿猴而又稱為皮猴戲或 *皮猿戲，簡稱為 *皮戲或 *影戲。（黃玲玉、孫慧芳合撰）參考資料：74, 85, 115, 130, 172, 300, 346

霹靂布袋戲

是臺灣 1984 年以後發展出來的一種電視布袋戲【參見布袋戲】，隸屬霹靂國際多媒體（參見四），由 *黃俊雄之子黃強華（本名黃文章，1955-）與黃文擇（1956-2022）領導。

1983 年黃文擇開始在電視上演出《苦海女神龍》等，1984 年 5 月推出《七彩霹靂門》，這是首次以「霹靂」為名演出的布袋戲，此後每

霹靂系列主要戲偶：後為素還真，前為一頁書（人手操縱者）。

齣皆以「霹靂」二字為題首命名，如《霹靂金榜》、《霹靂真象》、《霹靂俠蹤》等，此時期的霹靂布袋戲收視率經常在百分之三十以上。

霹靂布袋戲是在 *金剛布袋戲的基礎上作進一步的發展，其特色是完全跳脫南、北管系統【參見南管布袋戲、北管布袋戲】，採用電腦特效，加強聲光科技效果，加大戲偶尺寸，改進操偶方式，內容光怪陸離等。霹靂系列主要由黃強華編劇，黃文擇統籌口白，至 2023 年 1 月 13 日已發行 2,838 集，為霹靂國際多媒體的主幹布袋戲。

霹靂布袋戲不僅在電視臺播出，也錄製成 DVD（早期是錄影帶、VCD），甚至拍攝成霹靂布袋戲電影，如《聖石傳說》等。而其《霹靂英雄榜之爭王記》並改為英文版，於 2006 年 2 月 5 日打進了美國電視頻道市場，首度在美國電視卡通頻道（Cartoon Network）播出，可見其受歡迎的程度【參見布袋戲】。（黃玲玉、孫慧芳合撰）參考資料：318, 549, 567

拚笛

兩團以上的 *八音班互相競技的意思。（鄭榮興撰）

【平板】

為較晚產生的 *客家山歌調，由 *【老山歌】、*【山歌仔】演變而來，且後來被大量的用在客家的 *採茶戲中，因此【平板】也可以稱為 *改良調。與【老山歌】、【山歌仔】相同，【平板】的曲調是固定的，歌詞是即興的，但是其旋律，比【老山歌】、【山歌仔】更為固定，且節奏也更為明顯，其調式為徵調式。（吳榮順撰）

參考資料：216, 218

【平板】（北管）

北管 *古路唱腔之一，在總講上以「△」標示，為一類獨立型唱腔，唱詞有七字句與十字句兩類，拍法為一板三撩，有 *粗口與 *細口之別，是 *福路戲曲中最具變化與代表性的唱腔。【平板】為上下句結構唱腔，但多以四句為一組，位於第三句的上句唱腔，其旋律與第一句的上句在開頭部分不盡相同。在【平板】唱腔中常見的變化，多數是出現在上句部分。像是在上句加入較多的 *曲辭，以類似垛句或是滾唱的方式演唱，這類情形可見於〈奪棍〉、〈斬瓜〉、〈蘆花〉等齣，或是像〈斬經堂〉、〈紅娘送書〉、〈雷神洞〉等齣中，則出現了以【借茶點】取代原本的上句曲調。另外，在下句常見的變化，則有以【洞房點】取代下句，或是在下句句尾末字的聲辭出現拖腔，而直接進入 *絃譜 *棹串等。但不同地區對於相同 *齣頭中所出現的【平板】變化，在處理方式上仍有差異存在。（潘汝端撰）

〈平板採茶〉

*客家音樂曲目之一，又稱爲〈十想交情〉，爲一首敘述男女感情的情歌，其歌詞是依據一到十的順序來演唱。（吳榮順撰）

【平埔調】

讀音爲 pin⁵-po·¹ tiau⁷ 或 pin⁵-po·¹-a² tiau⁷。流傳在臺灣南部恆春半島地區的民謠之一【參見恆春民謠】。現在恆春人習稱的【平埔調】另有多種命名，如1967年音樂學者許常惠（參見❸）率領的民歌採集隊【參見❶民歌採集運動】在恆春的錄音中，即出現了臺東調、【臺東卑南八社調】、【花蓮港阿美族番調】、【花蓮港加禮宛調】和【傀儡番調】等不同的名稱。臺東調的稱謂應與昔時恆春人到臺東開墾有關；【臺東卑南八社調】則是恆春籍著名民謠歌手*陳達所指稱的，從陳達幼時曾長期居住在臺東卑南一事來看，有相當大的地緣關係，而他在此首歌曲尾段所唱的是阿美族語的【那魯灣】，因此音樂學者許常惠乃稱之爲【花蓮港阿美族番調】；陳達的鄰居吳知尾則稱呼他所唱的此種曲調是【花蓮港加禮宛調】，亦有人聽成【傀儡番調】。另據音樂學者*吳榮順的考察，住在花蓮新社的平埔族噶瑪蘭人有一首【摘蕨貓茶】（qayqutay）的*民歌，與這首恆春調頗爲相近，且是福佬語和噶瑪蘭語混合演唱。他認爲當年恆春人墾荒的足跡曾到達花蓮，再加上恆春人稱原住民爲「傀儡番」，因此噶瑪蘭人的這首民歌極有可能就是【平埔調】的源頭。綜上所述，顯然這是一首與原住民頗有淵源的恆春民歌。

在恆春調中除*【思想起】之外，【平埔調】是另一首較爲國人熟悉的歌曲。究其原因，可以追溯自國小音樂課本上的教學歌曲【耕農歌】。1952年8月，屛東滿州鄉籍教育家曾辛得於台灣省教育會（參見❶）所編訂的《新選歌謠》（參見❷）上發表以*恆春民謠之【平埔調】改編的【耕農歌】後，這首曲調聲名遠播。之後又曾被改編爲【三聲無奈】、【青蚵仔嫂】等*歌仔戲哭調唱腔和臺語流行歌【參見❹臺語流行歌曲】來演唱，更成爲家喻戶曉

的歌曲。由於【平埔調】曾出現如上述之諸多變體，乃成爲民族音樂學者探討民歌的「可變性」（stability）與「不變性」（adaptability）之最佳觀察對象，如許常惠即曾以〈從台東調到青蚵嫂的蛻變：談台灣福佬系民歌的保守性與適應性〉專文討論此種民歌的演變現象。

這首民歌的原貌相當典型，如同一般人對民歌所做的描述——具有簡短樸素的結構和內涵。它雖以七言四句型演唱，但旋律爲兩句型（a、b）的重複，四個樂句的落音分別爲mi, la, mi, la。全曲以五聲音階羽調式構成，演唱音域爲mi, ╱mi 完全八度。其特徵旋律音形爲第一、三句尾之do╱re╲mi，或do╲la, ╱do╱re╲mi，以及第二、四句之do╱re╲la, ╲sol, ╲mi, ╱sol, ╱la。本曲之特徵音形最特殊的是第一、三句尾以re╲mi，小七度音程大跳下行後結束樂句（亦有歌手以mi╲mi，完全八度音程大跳下行），而這種大跳音程的收束在臺灣*福佬民歌中常可發現，已成爲福佬系民歌的特色。（徐麗紗撰）參考資料：478

品管

讀音爲 phin²-koan²。以笛子定調的南管類音樂【參見南管音樂】。又稱*歌管。品管亦是*太平歌的別稱。（李毓芳撰）

拚館

一、讀音爲 piaⁿ³-koan²。在南管和北管中都有拚館的傳統。在南管的傳統中，同一地區的*館閣，同時舉辦*整絃活動，各盡所能的演奏曲目，以不能重複爲原則，看誰能支持得最久，日治時期，艋舺地區的拚館曾有十日的紀錄。

二、早期臺灣北管子弟團間因社團名稱、戲神信仰、傳習曲目的差異，而有派別之分，並且相互競爭，甚至混合了其他因素而變質爲械鬥的情形，稱爲「拚館」，現代子弟團間較量所學的高低，也可稱作「拚館」。前者如清代東北部的西皮、*福路之爭，在中部則因社團名稱差異而有軒、園之爭，後者可由兩者不重複曲目，或各分*文場、*武場配合，一較高

下。其中清代東北部西皮、福路械鬥釀成嚴重傷亡，最令史家注目。

清朝時，蘇普（或蘇衡譜）、簡文燈（簡文登）到噶瑪蘭廳五圍（今宜蘭市）分傳西皮、福路兩派，當地漢人以音樂分派爲由，替爭奪土地、水源找尋合理的藉口，引發械鬥。約1867年，兩派群眾各擁西皮派的黃纘緒、福路派的陳輝煌爲首對抗【參見宜蘭總蘭社、宜蘭暨集堂、西皮倚官福路逃入山】。約1874年，西皮、福路爭鬥甚烈，直到泉州提督羅大春來臺，以陳輝煌及其部眾闢建蘇花道路，方才平息風暴。光緒年間，西皮派的吳粗皮與福路派的江發，率其徒眾以樂曲相互嘲罵，甚至影響基隆地區。黃纘緒、陳輝煌相繼在1895年之前去世，兩派爭鬥暫時平息，但在1917年時，仍可看到西皮、福路兩派子弟，在節日時舉行競賽，常因紛爭互相傷害被法院起訴的紀錄。

臺灣東北部與基隆、花蓮的北管分派都受到宜蘭的影響，福路派的館閣以「社」爲名，西皮派以「堂」、「軒」爲號。在樂神信仰方面，該地區福路派與西皮派子弟分別信仰*西秦王爺、*田都元帥，兩者不相混淆。西皮與福路的嫌隙僅存在臺灣東北部，日治時期在臺灣中部雖然也有如臺中新春園與集興軒的「軒」、「園」之爭，但中部（如臺中、南投、彰化）的北管子弟兼學西皮與福路派音樂，奉西秦王爺爲戲神，並未釀成械鬥。1920年代以降，武力「拚館」已逐步爲技藝之爭取代，同派社團間的較量屢見不鮮，或是社團去到外鄉表演，當地的社團也會來試試斤兩。在北管日漸式微的今日，「拚館」以別高低的意味已淡化爲是社團間相互切磋、交流的用語。（一、林珀姬撰；二、簡秀珍撰）參考資料：117

拚戲

讀音爲 pia^n3-hi3。*布袋戲班之競演稱爲拚戲，完全仰賴*戲班技藝之精湛與否以爭取觀眾，一般有*打對臺與*雙棚絞兩種方式。因這樣的演出有互爭長短的意味，又稱*對臺戲。布袋戲拚戲的傳統，早期最著名的是艋舺*南管布袋戲演師*陳婆與*童全的競爭；其後在大

稻埕有皆以北管爲後場的「宛若眞」盧水土與*小西園*許天扶的拚戲；二次大戰後，中部的*五洲園和*新興閣派下弟子眾多，而有持續了二十年之久的*洲閣之爭。（黃玲玉、孫慧芳合撰）參考資料：73, 113

琵琶

中國傳統樂器。擁有悠久的歷史，豐富的技巧指法，剛勁短韻的音色，幅度寬廣的表現力。除了在不同樂種中扮演特定的角色之外，還發展出了大套樂曲的獨奏系統，也擁有許多形象鮮明、題材多元，具有深刻感染力且讓國人耳熟能詳的曲目。琵琶是胡樂中國化的代表性樂器，不但在其演變的歷史上可以看到文化融合的過程，透過其直截的音色特質、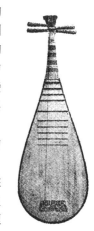出入雅俗、淋漓盡致的曲目風格，也可以看到我國文化中雄健揮灑的另一層面向。

一、源流與形制

琵琶的名稱首見於東漢劉熙所著的《釋名・釋樂器》：「批把，馬上所鼓也。推手前曰批，引手卻曰把，象其鼓時，因以爲名也。」因此原是這些以手前後撥絃、持奏方便的抱彈類樂器統稱。根據《舊唐書・音樂志》記載，琵琶的起源，首先是在秦末修築長城之時，有工人將鼗鼓安絃彈奏，而產生了皮面抱彈樂器的原型，這種樂器稱爲絃鼗，後世稱爲秦琵琶。到了漢代，因爲漢武帝將宗女嫁與烏孫和親，而讓樂工將箏、筑之類的樂器改制而成便於馬上彈奏的形制，而製造出了另一種盤圓柄直，四絃十二柱的木面抱彈樂器，後世稱此爲漢琵琶。晉代竹林七賢之一的阮咸善於演奏此樂器，因此後來亦將此樂器名爲阮咸，在當時所流傳下來的畫像磚中可以看到清晰的圖像。後來在南北朝時期經由龜茲等國家傳入了曲項梨形的琵琶，四相無品，橫抱撥彈，與秦漢琵琶相當的不同。這種琵琶在盛唐非常盛行、廣受

喜愛，也在燕樂之中成為重要的樂器，因此後來琵琶便成為這種樂器的專稱。

梨形曲項琵琶傳入中國之後雖然大為盛行，但其原本的形制和演奏技巧仍然有不足以表現當時音樂所需要的現象。因此自唐初便以裴神符為代表，有了「廢撥用手」的改革。以秦漢琵琶原有的指彈手法應用在此樂器上，使得琵琶的技巧大幅擴展，各種各樣的指法形塑了琵琶音樂「花指繁絃」的風格。此後自宋元以降直到民國時期，歷代琵琶家仍在對此樂器進行改革，其中最重要的便是橫抱改為直抱的持奏方式，讓左手獲得自由應用的空間；以及柱位品相的逐代增加，由唐代的四相無品，明代的四相九品，清代的四相十品、十二品，到了劉天華時代增至六相十八品，並且採用了十二平均律，至今日使用的琵琶多為六相二十四品或二十五品。品位的增加擴充了琵琶的音域，而平均律的使用也使得轉調更為方便，促進了近代琵琶音樂又一次活躍的發展。

二、構造名稱

目前除了在民間樂種之中尚有各種不同形制的琵琶使用外，新興的民族管絃樂團中，琵琶成為彈撥樂中的重要樂器。其形制與各部位名稱分別為：最頂稱為「琴頭」，常見的有如意形或鳳尾形，四個受軸調絃處稱「軫」，軫下成直角彎折處稱「山口」，連接琴頭與琴腹的狹長處稱「頸」，頸上以木、牛角、玉石或象牙所製造的三角形按指處稱「相」，相之下琴身上以竹製的琴格稱為「品」，木板製的琴身稱為「腹」，其下繫絃之木稱為「縛絃」或「覆手」，製造琴腹所使用的梧桐木稱為「面板」，背面較硬質的木板稱為「背板」，通常以紅木、酸枝木、紫檀等木材

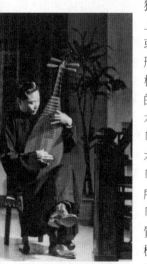
早期臺灣琵琶演奏家

製成，琴背上拱起支撐琴頭處稱「鳳凰臺」。一共四條絃，第一絃稱為「子絃」，次絃為「中絃」，三絃為「老絃」，四絃為「纏絃」。琵琶的定絃使用異音調絃法，最常用的是正調定絃，由纏絃至子絃依序為 Adea；傳統樂曲中還有正宮變調調絃，分別為 Abea，以及樂曲《將軍令》使用的 Abee，民間以及現代作品中常用的 Gdea 等數種定絃法，依照樂曲的需要以及調的色彩選擇使用。

三、曲目、傳譜與流派

琵琶的歷史悠久，曲目也為數眾多，在文獻及詩詞中記載著相當豐富的曲名，例如《六么》、《霓裳》、《安公子》、《鬱輪袍》、《薄媚》、《涼洲》、《玉連鎖》、《白翎鵲》等不勝枚舉，然而相當可惜的是古曲皆無樂譜傳世，因此多數曲目已經失傳。現存最早的琵琶譜分別為《敦煌琵琶譜》、《天平琵琶譜》以及《五絃琵琶譜》，雖有樂譜殘存，但譜式仍在研究中，且因沒有活傳統傳承，譜中所載樂曲實際演奏的真貌仍舊不得而知。一直到清嘉慶24年（1818），才由無錫華文彬（字秋蘋，1784-1859）收錄了直隸、浙江二派小曲62首、大曲6套，編印成集，稱為《琵琶譜》，是為歷史上第一本正式刊行的琵琶曲譜。譜中除了忠實記錄當時流傳的古曲以及民間曲調，還第一次標記了指法符號。《華氏譜》的傳世終於為琵琶曲目的保存發展提供了憑藉，此後兩百年間琵琶曲目和演奏技術再度大幅發展。到了清光緒21年（1895），平湖李祖棻（號芳園，浙江平湖人）出版了《南北派十三套大曲琵琶新譜》，收錄了《陽春古曲》、《滿將軍令》、《鬱輪袍》（即《霸王卸甲》）、《淮陰平楚》（即《十面埋伏》）、《海青拏鶴》、《漢將軍令》、《平沙落雁》、《潯陽琵琶》、《霓裳曲》（即《月兒高》）、《陳隋古音》、《普庵咒》、《塞上曲》、《青蓮樂府》等13套大曲，另附數首入門曲譜。這13套大曲便形成今日傳統琵琶套曲的經典曲目。其中有些曲目移植成了其他編制，廣為流傳形成人們耳熟能詳的樂曲，例如《潯陽琵琶》改編為絲竹樂曲《春江花月夜》等。

《李氏譜》所記載的13套大曲之中，有些是李氏將數首《華氏譜》中的小曲連綴鋪排而成的新作，也有些是原有的古曲加入不同的指法與詮釋，特別的是李氏譜將原本口傳心授的演奏指法更為詳實地記載下來，也因此形成了依於此譜傳承的琵琶流派——平湖派。

琵琶的流派原與其他中國傳統樂種相似，以地域作為區分，例如華氏《琵琶譜》中便收錄了浙江與直隸南北二派，然而二派間的曲目並不相通。及至李芳園13套大曲出版之後，不同地域的演奏者傳承相通的經典曲目，而將不同的旋律、節奏鋪衍以及指法設計記載刊行，而形成依於不同傳譜的各個流派。目前最重要的四個流派分別為依憑李芳園譜的平湖派；依憑1916年沈肇州出版的《瀛洲古調》樂譜，以《華氏譜》小曲著墨詮釋為特點的崇明派；以清咸豐年間《鞠士林琵琶譜》抄本以及1929年沈浩初刊印的《養正軒琵琶譜》為本的浦東派；以及傳承汪昱庭（1872-1951），中央音樂學院1980年整理油印的《汪昱庭琵琶譜》所形成的汪派。

根據《華氏譜》記載，南派的傳承來自浙江陳牧夫，北派來自直隸王君錫。華秋蘋以及其兄弟華映山、華芝田，同門朱右泉、薛愚泉等皆為琵琶演奏家。後來有弟子及再傳弟子徐悅莊、吳畹卿、楊蔭瀏、曹安和等人。《李氏譜》的刊行者李芳園家族，亦為數代傳承的琵琶世家，從其高祖李廷森、曾祖李煌、祖父李繩墉、父親李南棠皆沉潛於琵琶。李氏的友人及門人有張子良、吳夢飛、吳柏君，再傳弟子朱荇菁，後來任教於 ✛ 上海音專，教育出譚小麟、樊伯炎、陳恭則、楊少彝。後來又有楊大鈞、楊寶元繼續傳承平湖派的琵琶藝術。崇明派於清咸豐年間有黃東陽、羅明章、蔣泰，弟子有黃秀亭，再傳沈肇州，沈肇州則傳給徐立蓀及劉天華。劉天華傳給曹安和。其餘還有樊紫雲、樊少云、施頌伯等傳承者。浦東派的傳承則由鞠士林、鞠茂堂、陳子敬、倪清泉、曹靜樓、張步蟾、王惠生，以及編著《養正軒琵琶譜》的沈浩初，近現代的浦東派名家林石城等。汪派的傳承者由汪昱庭開創之後，名家輩出，有李廷松、金祖禮、衛仲樂、孫裕德、程午嘉、陳永祿、酈宇忠、陳澤民、李光祖等，由於流派的形成較晚近，傳承人數又眾多，許多傳人任教於專業的音樂院校，也出版了相當多的樂譜，年輕的傳承者還為數眾多。

到了今日資訊流通便利，傳承者多已不分流派廣泛學習與掌握，因此現時的演奏家多已融合各派的曲目，開展出琵琶音樂風格較為統一廣泛的新時代。

南管琵琶背面，上面所提「唐韻」，即為此琵琶名。

四、琵琶指法

以肢體促發樂器發聲的方式，稱為「唱奏法」。琵琶是以手指接觸琴絃發音，因而稱其促發樂器發聲、主導音樂進行的演奏法為「琵琶指法」。「指法」是在手指觸絃的過程中各種介質與促發方式的排列組合，而其中一些特色鮮明、使用方便、約定俗成的常用組合則被冠以特殊名稱，例如彈、挑、輪、掃等，記譜上也使用特殊符號來表達，演奏者藉由指法符號和名稱的提示作一連串程式性的音樂處理。

指法在琵琶音樂中具有相當重要的地位，主導著樂曲的發展、聲響效果以及行腔氣韻，直接展現出音樂的形象和個性。

指法的名稱在各個傳譜中不盡相同，每個流派所著重的指法使用也有其美感的主體選擇。根據目前較為通行的名稱，依照指法在琵琶音樂中所產生的音樂效果，將常用的指法名稱分別列舉如下：

點狀音指法：彈、挑、勾、抹、雙、摭、分、扣、掃、拂、掛、臨、泛、撇、打、帶起等。

連續音指法：輪、帶輪、雙輪、滿輪、搖、滾、夾彈、鳳點頭等（各種指法快速連續皆能取得連續音效果）。

行韻指法：推、扳、吟、猱、綽、注、撞、促等。

色彩性音響指法：煞、摘、提、拍、絞、並

絃、擊板、虛滑、虛按等。

五、琵琶的相關樂種

中國傳統樂器之中，琵琶與古琴〔參見古琴音樂〕自古便形成了獨奏的演出形式以及曲目，而琵琶除了獨奏之外，也出現在多種民間合奏的樂種之中。例如*絃索類的絃索13套、山東碰八板、潮州細樂；絲竹類的江南絲竹、潮州絃詩、二人台牌子曲，以及福建和臺灣都有傳承的南音；此外在各種*說唱（尤其鼓詞與彈詞）、戲曲音樂中亦常為伴奏樂器。

六、琵琶在臺灣的發展

在臺灣的傳統樂種之中，北管〔參見北管音樂〕、*十三音中存在絲竹樂形式的琵琶，然而在其中此項樂器的地位並未被凸顯；南管中則以橫抱、有半月形音窗、四相十品的琵琶作為*上四管中的骨幹樂器。臺灣的南管與福建南音是相同的樂種，其中使用的琵琶在形制、持奏方式以及指法使用都與絲竹或獨奏琵琶相當不同，展現了橫抱琵琶的悠久傳承，在各個琵琶相關樂種中顯得非常獨特。

關於獨奏琵琶在臺灣的流傳，在文獻中一直沒有見到相關記載。直到國民政府來臺之後，才有一些獨奏琵琶的演奏者，代表人物如中國廣播公司國樂團的孫培章（參見●），於1948年來臺，並於次年開始在國樂器的進修班教授琵琶，開始了獨奏琵琶系統的傳承。當時所流傳的曲目，包括了在國宴之中常演出者，以《十面埋伏》、《夕陽簫鼓》、《陽春白雪》等最具代表性。臺灣的學習者同時也開始藉由自香港等地輾轉取得的樂譜片段及錄音資料，少數唱片公司如女王唱片所收錄的音響、少數出版公司如學藝出版社所翻印的樂譜，以聽寫、自學的方式一點一滴地將獨奏琵琶音樂納入本土的文化生活之中。這個時期是臺灣獨奏琵琶的啟蒙時代，從事琵琶演奏以及教育者，除了從大陸來臺的許輪乾、林培等人，早期自社團中學成並引領風潮者，包括創作了《將進酒》等流傳一時曲目的陳裕剛；撰寫〈浦東派之琵琶藝術〉、〈從塞上曲看琵琶流派在左手指法運用上的基本分野——一個演奏法與風格間的初步探討〉等論文，以及兒童讀物《琵琶的故

事》的林谷芳（參見●）；從事專業琵琶演奏，創作《春雷》、《天祭》、《琵琶行》、《滿江紅》、《上花轎》、《眼兒媚》、《月牙泉之歌》等樂曲的王正平〔參見●國樂、現代國樂、中廣國樂團、王正平〕。

臺灣學習琵琶者，有相當部分是啟蒙於各級學校的學生社團；教育部每年度舉辦的音樂比賽〔參見●全國學生音樂比賽〕，將國樂合奏〔參見●國樂、現代國樂〕納入，也因此推動了大專、中、小學國樂社、團的興盛。及至1969年與1971年中國文化學院（參見●中國文化大學）以及臺灣藝術專科學校（參見●臺灣藝術大學）先後成立中國音樂學系，琵琶主修開始納入了高等專業音樂教育，孫培章所培養的第一代學生顧豐毓、葛瀚聰等人便在此學成並繼續教學。1979年臺北市立國樂團（參見●）成立，是為臺灣第一個由政府機構辦理的職業國樂團，職業演奏人員產生，琵琶也與大陸一樣成為彈撥樂器中的主角。兩岸開放之後，更多的琵琶交流因之產生。由於經濟與文化活動具有充分的自由，大陸知名的琵琶演奏家受邀來臺演出者相當眾多，涵蓋了各流派、各地域與各年齡層，因此臺灣的琵琶音樂圈反而可以全面而廣泛地接觸中國大陸琵琶藝術的發展成果。同時，臺灣的學習者也可以自由赴大陸研究或學習，兩岸阻絕時期大陸所熱烈發展出的新曲目與技巧，也快速地流傳至臺灣。其中包括大量富地方色彩，以民間曲調為旋律創作出來的琵琶作品，代表曲如王惠然的《彝族舞曲》、王範地的《天山之春》、劉德海的《草原小姊妹協奏曲》等。

整體而言，臺灣琵琶藝術與中國大陸是相通的。*南管琵琶作為樂隊的領奏、指揮與骨幹的角色，這個部分與泉州南音的琵琶並無差別。獨奏琵琶無論在技巧、風格或曲目傳承上，基本上也與大陸是一體的。不過獨奏琵琶在臺灣幾十年流傳期間，也有了一些自我的詮釋與發展。這些使臺灣琵琶藝術別具意義的作為，主要表現於三個方面：1、在臺灣本土產生了一些新作品或以臺灣曲調為基礎的樂曲，例如董榕森（參見●）創作的《慶豐年》、《滿

王心心演奏南管琵琶

庭芳》，陳裕剛的《將進酒》，李東恆的《唸小姐》，鄭溪和的《歌仔調》等；2、前衛音樂作曲家對琵琶的興趣與創作。因爲琵琶的音色多變、表現力豐富，且其音樂語境以及「無聲不可入樂」的表現與現代音樂（參見□）的思維觀點有暗合之處，因此吸引了現代音樂（參見□）的作曲者，無論是獨奏作品，或是各種編制的合奏作品，許多人嘗試以琵琶擔任音樂中的要角。以悠久的琵琶音樂史而言，此項創新具有開創性的發展。首先嘗試琵琶融入前衛音樂創作的作曲家，包括許常惠（參見□）、吳丁連（參見□）、潘皇龍（參見□）、許博允（參見□）、馬水龍（參見□）、曾興魁（參見□）等人，其中演出頻率較高的作品例如許博允的《琵琶隨筆》、潘皇龍的《迷宮逍遙遊Ⅳ》、馬水龍的《水龍吟》、羅永暉的《寒雲路》等。3、臺灣學者與琵琶家對琵琶音樂提出美學及學術上的詮釋。臺灣對漢文化的傳承沒有斷層，所以可以有更自在的美學詮釋。站在客觀而自由的立場，秉持完整不受破壞的文化基底，對於琵琶歷史以及大陸琵琶發展、流派風格的種種情形提出客觀分析，美學論述以及音樂評論。這個部分反向地影響了中國大陸，也廣受大陸學者的重視和演奏者的回響。例如琵琶家林谷芳出版的中國音樂美學論著《諦觀有情》中，第一次將琵琶和古琴置於對等文化角色位置，大幅舉揚了琵琶音樂的美學與文化地位。

以上幾點形成了源自中國的琵琶藝術，在臺灣的重要發展特徵。（許牧慈撰）參考資料：26、27、38、39、108、111、146、160、178、219、225、226、232、250、295、296、490、494、498、505、510

皮戲

讀音爲 phe⁵-a²-hi³。臺灣 *皮影戲別稱之一。〔參見皮猴戲〕。（黃玲玉、孫慧芳合撰）

皮影戲

臺灣皮影戲隨閩南移民傳入，但何時傳入臺灣，並無明確記載，一般認爲至遲清嘉慶時已傳入，屬廣東潮州影戲系統。閩、粵、臺的皮影戲是以潮州一帶爲中心逐漸傳播開來，目前雖無法確定臺灣皮影戲是從潮州直接傳入，抑係先由潮州傳至閩南，再由閩南入臺，或兩者皆有可能，但基本上，臺灣皮影戲源於潮州應是可信的。

目前關於臺灣皮影戲最早之記載，首見於臺南市普濟殿於 1819 年（清嘉慶 24 年）所立的「重興碑記」中載有「演唱影戲」等之字樣；另法國人施博爾在臺灣南部所蒐集的皮影戲劇本中出現了 1818 年（清嘉慶 23 年）之抄本，因此皮影戲被推測最遲在清嘉慶年間或更早之前即已傳入臺灣。臺灣的皮影戲主要分布在臺南、高雄、屏東等南部地區。

皮影戲是用獸皮雕鏤成人物和動物形體的平面戲偶，以燈光映於帷幕上來表演故事的一種較爲複雜的影戲。因戲偶本身爲平面造型，故亦稱「平面傀儡」。臺灣以其臉部側面單目，狀似猿猴之故，常以 *皮猴戲、*皮猿戲稱之，也稱爲 *燈影戲，簡稱爲 *皮戲或 *影戲。

皮影戲的展演整合了宗教儀式、娛樂活動、教育意義、社會互動等功能，兼具娛神與娛人功能，多在神明壽誕、廟會祭典等宗教活動，以及彌月、合婚等民間喜慶場合應邀演出，一般在廟埕、路邊空地或請主家前搭臺演出，有日、夜場之分。日場多演祭神祈福的 *扮仙戲，主要是娛神；夜場才演正戲，主要是娛人。行業信仰方面，皮影戲供奉的戲神爲 *田都元帥，一般皮影戲藝人多稱爲「田府老爺」或「田公元帥」，於其誕辰農曆 6 月 24 日舉行祭拜儀式。

皮影戲的演出必須具備影偶、影窗、燈光、

音樂、劇本及演師等要素。皮影戲的戲偶稱影偶，臺灣因產水牛多，且其皮有強勁的韌度，相當適合雕刻，因此臺灣的影偶多以水牛皮製作。影偶製作過程繁複，包括選皮、刮皮、過稿、鏤刻、敷色、熨燙、定綴及裝桿等步驟。傳統皮偶一般爲平面、側身（半面）、單目俗稱 *五分相的造型，大小通常在八寸至一尺之間，但近來也有高達二尺，並將其改爲斜面雙眼的六分相、七分相、八分相，甚至是正面的十分相等樣式的。

爲使戲偶能自由活動，全身須分頭、胸、腰、手、腿及臀等部位分別製作，再繫以絲線，並加上操縱桿（俗稱「尪仔筷」），數目視角色而定。操縱桿分爲主桿和副桿，主桿裝置在脖子下方肩膀上身之處，支撐整個皮偶，副桿則裝置於雙手或腳部關節處。

皮影戲偶的角色可分爲生、旦、淨、丑、末、神仙、妖魔，還有動物、植物、山水、城池、桌椅等，一般戲劇無法表現的形象，藝師多能憑圖或想像加以雕製。

皮影戲的戲臺表演空間，分爲前臺與後臺兩部分。臺灣皮影戲的戲臺發展至今，可分爲傳統坐演式與爲因應影偶加大的站演式兩種類型。前臺是演師操演戲偶、唱曲、道白及放置影偶的地方，主演者手持操偶的桿子將影偶貼著影窗及桌面，一邊操偶一邊唱曲及道白，助演者則在兩旁變換道具、布景及燈光。後臺爲 *文武場樂師演奏樂器、幫腔及放置其他物品的地方。

過去將舞臺搭在傳統牛車上的情形到二次大戰後才慢慢消失，而改用「鐵牛三輪車」，但仍不脫就地取材，以方便爲原則，只有大型廟會雇主才會在廟前廣場搭建棚架，1980 年代皮影戲團開始隨著演出到處搭臺，並沿用至今。

*影窗是影偶活動的舞臺，即呈現影偶的影幕。演出前會先將影窗豎立在桌面上，四周以竹竿或長木桿撐住，而後裏以帷幕並加以裝飾，使成爲一個匣形的小戲臺，並將同類型的影偶掛在繩索上。影窗的大小可隨影偶的大小調整，傳統影窗約爲三尺高、五尺寬的白幕，通常以布或塑膠布製成，採透光爲原則。

無光就無影，所以燈光是皮影戲的重要組成部分。皮影戲所使用的燈光，隨時代而演進，從早期的油燈到電石燈，到 1948 年以後開始使用的電燈，有時甚至加上旋轉式的五彩燈光，以製造特殊的畫面效果。燈泡的亮度可隨戲臺大小及演出效果作調整，目前多用四個250 瓦的燈泡。燈泡置於影窗與後臺之間的桌面，照著影窗的布幕。

臺灣皮影戲所使用的劇本多爲前人留下的手抄本，部分爲近人所創作。前人留下的手抄本，多取材自歷史故事、民間傳說、章回小說等，但多數今已不演。劇目分文戲與武戲兩種，以文戲爲多。文戲重唱，以優美的唱腔、曲折的劇情見長，唱曲較多，一本劇本即是一個完整的故事，如《二度梅》、《高良德》等；武戲重工，以動作、熱鬧的場面取勝，注重活潑的動作與變化，唱曲較少，因大多取材自章回小說，將一系列的故事分爲數冊，內容前後具連貫性，但仍可獨立演出，如《七俠五義》、《封神演義》等。由於武戲動作多，易討好觀眾，加上鑼鼓熱烈的配合，場面熱鬧，因此今一般多演武戲。近人新創作的劇目亦多爲武戲，內容有反應時代背景、配合政府政令的，如《南北韓戰爭》等；有以故事、小說等爲題材的，如《眞武收妖》等；有以逗趣爲題材的，如《十二生肖》等。總之共同之特色爲以豐富的武打動作，逗趣的現代語彙、語法對白，吸引觀眾，偶爾也會穿插一些唱腔。相關劇目參見皮影戲劇目。

臺灣皮影戲承自潮州 *影戲，故其所使用的音樂，主要屬潮州系統的音樂，稱爲 *潮調音樂，簡稱爲 *潮調。根據相關研究，皮影戲音樂的組成包括 *鼓介、唱腔與過場樂三部分。

鼓介有【隨子】、【西帽頭】、【武點江】、【水底魚】、【通鼓】、【套拳】、【宋江鼓】、【三更鼓】等。

唱腔部分有【雲飛】、【駐雲飛】、【女雲飛】、【紅衲襖】、【香柳娘】、【山坡羊】、【山坡】、【山坡尾】、【下山虎】、【敗走飛】、【緊飛】、【步步嬌】、【新水令】、【折桂令】、【四朝元】、【風入院】、*【風入松】、【金錢花】、

【監洲】、【四敬】、【昆山】（夫妻相會）、【醉碧桃】、【小桃紅】、【大桃紅】、【後庭花】、【鎖南枝】、【桂枝香】、【大北非】、【一江風】、【一枝花】、【駐馬聽】、【皂羅袍】、【慢相思】、【解三酲】、【哭相思】、【桂枝香】、【奏黃門】、【辦香桌】、【困虎】、【武龍花】、【仙引】、【女引】、【四句引】等。但隨著武戲取代文戲之演出，常用曲牌只剩【雲飛】、【紅衲襖】、【下山虎】、【山坡】、【香柳娘】、【哭相思】、【鎖南枝】、【仙引】等。此外，爲配合劇情內容，亦有借用非固有皮影戲曲調音樂的情況，如【農村曲】、【犁田調】、【渡船調】、【乞食調】和【佛祖調】等，都是常見的例子。

*過場音樂分爲兩部分，一爲單曲的過場樂，如【路譜】、【祭獻】等。另一爲 *唱曲中的器樂間奏或用於唱曲末尾的器樂尾奏。另關於正戲之前演出的扮仙戲，其內容爲拜請福、祿、壽三仙的戲碼《酬神宣經》，主要由唱、說白及鼓介構成，其中只使用【辦香桌】一首唱曲。

臺灣皮影戲曾使用過的樂器種類不少，包括二胡、*椰胡、南絃子、大胡、*月琴、*揚琴、*嗩吶、笛、*單皮鼓、*堂鼓、大鑼、小鑼、大鈸、小鈸、*板、梆子、碰鐘等，但各戲團不盡相同，可多可少。不過隨著藝人及戲團的快速萎縮，從位於高雄的幾個皮影戲團來看，目前多只使用椰胡、單皮鼓、梆子、板、鑼、鐃、鈸等而已。

臺灣皮影戲的演師，通常一團約需四至七人，包括前場與後場，前、後場各需二、三人。前場分主演與助演，主演爲靈魂人物，負責唱腔、口白及操演技巧；助演在主演的安排下協助演出，但亦需掌握唱腔、口白及操演技巧。後場人員除演奏樂器外，有時需配合劇情幫腔。

皮影戲入臺之初，以高雄爲中心，後慢慢流傳全臺，清末民初時有數百團之多，日治時期因禁演而沉寂，二次大戰後再度風行全臺。後隨著社會結構之變遷，如今僅剩高雄的五個團體，分別爲彌陀鄉的 *永興樂皮影戲團與 *復

興閣皮影戲團、大社鄉的 *東華皮影戲團與 *合興皮影戲團、岡山鎮的 *福德皮影戲團，不僅活動範圍變小，演出機會也減少許多。此外，崛起於新北市迥異於傳統影戲風格的「華洲園皮影戲團」，對原本的影戲生態不無影響。

臺灣皮影戲的發展有兩次重要的歷程，前爲在日治時期政治壓力下，現代皮影戲興起，後因 1970 年代中期本土文化受到關注，在傳統的基礎上開創皮影戲的新風貌，同時也開始進行一系列的傳習活動，並於 1993 年於高雄岡山正式成立皮影戲館。近年來更與鄉土藝術教育結合，而各劇團也不斷嘗試爲傳統皮影戲尋找新的表現方式。（黃玲玉、孫慧芳合撰）參考資料：74, 85, 115, 130, 166, 172, 265, 300, 357, 423

皮影戲劇目

臺灣 *皮影戲所使用的劇本大多爲前人留下的手抄本，少部分爲近人所創作。前人留下的手抄本，多取材自歷史故事、民間傳說、章回小說等，但多數今已不演。劇目分文戲與武戲兩種，以文戲爲多。

文戲劇目目前文獻所見至少有 161 齣以上，如：《二度梅》、《八美圖》、《三箭良緣》、《大明忠義傳》、《包公夜審郭槐》、《打嚴嵩》、《母子會》、《白蛇傳》、《金簪記》、《昭君和番》、《師馬都》、《高文舉》、《金簪記》、《商輅》、《彩樓配》、《斬龐洪》、《硃砂記》、《陳世美反奸》、《陳杏元和番》、《慈雲走國》、《楚碧月》、《趙孤兒》、《蔡伯喈》、《鬧鳳凰》、《龍鳳配》、《鯉魚記》、《蘇雲》、《鐘生得盤》、《鐵丘山》等。

武戲劇目目前文獻所見至少有 387 齣以上，如：《七俠五義》、《九曲風河陣》、《八仙過海》、《三合劍》、《下南唐》、《大明奇俠傳》、《五虎平西白鶴關》、《火燒紅蓮寺》、《玉雷陣》、《白虎關》、《伍子胥》、《先鋒印》、《合筒記》、《西河連環塔》、《攻打瓦崗寨》、《李靖收妖》、《李廣平蠻》、《狄青平西遼》、《取五關》、《岳飛傳》、《東周列國志》、《金沙陣》、《封神榜》、《界牌關》、《風塵奇俠》、《孫悟空大鬧天宮》、《孫臏演

義》、《秦始皇吞六國》、《草木春秋》、《乾
隆君遊江南》、《救木陽》、《梨花三擒丁山》、
《斐忠慶鬧宋朝》、《棋盤山》、《黃蜂毒計》、
《過五關斬六將》、《酬神宣經》、《鄭三保下
西洋》、《鬧花燈》、《穆桂英》、《濟公傳》、
《薛剛看花燈》、《羅通掃北》（秦叔寶）等。

近人新創作之劇目有：

《十二生肖》（*許福能）、《三箭良緣》（*張
德成）、《山本五十六戰死記》（張德成）、《水
月洞》（張德成）、《母子會》（張德成）、《百
鳥大廈》、《走不完的路》、《東京大空襲》（張
德成）、《奇巧姻緣》（張德成）、《阻止蘇俄
連兵船》（張德成）、《南北韓戰爭》（張德
成）、《恩德配情記》（張德成）、《眞武收妖》
（邱一峰）、《黃蜂毒計》（張德成）、《嬌妻之
禍》（張德成）等。（黃玲玉、孫慧芳合撰）參考資
料：85, 115, 130, 166, 172, 187, 265, 300, 357

皮猿戲

臺灣*皮影戲別稱之一〔參見皮猴戲〕。（黃玲
玉、孫慧芳合撰）

破腹慢

*南管音樂語彙。讀音爲 phoa³-pak⁴ ban⁷。或稱
剖腹慢，意指 *唱曲加入的散板樂段。*曲簿中
亦會出現「慢曺」、「曺慢」、「曺仔」等不同
寫法。（李毓芳撰）參考資料：41, 78

剖腹慢

*南管音樂語彙。讀音爲 phoa³-pak⁴ ban⁷〔參見
破腹慢〕。（李毓芳撰）

譜

*南管音樂類型之一。讀音爲 pho·²。器樂曲，
每套皆有一標題，或描繪景色、或形容動物姿
態；各套由數節樂章組成，或三章、四章，亦
有八章；一套之各樂章多爲同 *管門，惟有《起
手板》的管門由 *五空管和《倍思管》，《舞金蛟》
由 *四空管和五空管兩個不同管門組成。至今
流傳有 16 套，其中 13 套爲古譜，稱「套內」，
餘 3 套稱「套外」，即《舞金蛟》、《思鄉怨》

、《叩皇天》。樂器使用 *琵琶、*洞簫、*二絃、
*三絃和 *拍。

譜的樂曲內容和 *指、*曲較不相同，其曲
式、節奏變化，較另兩類複雜，同時譜的樂段
內容亦非常龐雜，所用之牌調亦與指、曲使用
之 *門頭 *牌名無關。樂章標題在各 *曲簿略有
差異，如《三臺令》又稱爲 *《三面》，《八駿
馬》稱爲 *《走馬》等。其中 *《四時景》、*《梅
花操》、*《走馬》、*《百鳥歸巢》被稱爲「四
大名譜」，俗稱「四梅走歸」，四套各有其特
色，《四時景》主在琵琶的技巧，《梅花操》
著重在三絃的技法，《走馬》以二絃爲主要樂
器，《百鳥歸巢》充分發揮洞簫的技巧〔參見
四大譜〕。譜多演奏於 *整絃 *排場的最後，故
亦有「宿譜」之稱（「宿」有結束、最後之
意）。（李毓芳撰）參考資料：78, 110, 348

譜母

民間音樂語彙。讀音爲 pho²-bo·²。*【四門譜】
之別稱。（黃玲玉撰）參考資料：212, 399

破

*北管音樂術語。讀音爲 phoa³。指 *北管鼓吹
樂曲中，旋律可以破開之處，在 *北管抄本上
有時會明確標示破字。樂曲遇破之時，可以只
暫停數秒，即直接進入下面旋律演出，或在原
曲旋律破開處，進入一小段 *弄的吹奏，再回
原曲演出，也可以在破開處插入一些空鑼鼓演
奏，再回原曲。至於北管戲曲中的鼓吹音樂，
若遇破開，則可能是將該曲分成前後段，中間
插入部分口白，再接回原曲。（潘汝端撰）

破筆齣頭

讀音爲 phoa³-pit⁴ tshuh⁴-thau⁵。「破筆」有開始
抄寫之意，「*齣頭」是北管人稱戲曲的單位用
語，「破筆齣頭」是指北管人在館先生的教導
下所學的第一齣北管 *戲曲。以往學戲，都要
先請先生抄寫曲譜或 *總講，牽 *曲韻時並加
以點板，故有此稱呼。（潘汝端撰）

P

piyuanxi 漢族傳統篇

皮猿戲 ●
破腹慢 ●
剖腹慢 ●
譜 ●
譜母 ●
破 ●
破筆齣頭 ●

Q

漢族傳統篇

qianchang

● 前場師父
● 牽撩拍
● 牽曲
● 牽亡歌陣
● 牽韻
● 七大枝頭

前場師父

指 *戲班中負責戲偶演出及口白的藝人，簡稱爲前場。傳統 *布袋戲均有前場兩人，一爲 *頭手，一爲二手。頭手是戲班的主演者，掌理大部分戲偶的演出及全場口白，出色的頭手是戲班成名與否的關鍵。二手通常協助頭手演出，並操演較不重要的戲偶，除了替頭手應聲外，不負責口白；有的二手由初入門的學徒充任，有的成名頭手也會在老年時退居二手。（黃玲玉、孫慧芳合撰）參考資料：73, 187

牽撩拍

讀音爲 khan¹ liau⁵-phek⁴。初學南管，*先生都會先教唸 *曲詩，熟記曲詩後，接著帶領學生依 *撩拍唸嘴，手同時學 *按撩或練習腳 *踏撩，此法如同幼童學走路要有人牽手走般，故稱牽撩拍。（林珀姬撰）參考資料：79, 117

牽曲

讀音爲 khan¹-khek⁴。指傳統的北管 *唱曲傳習，皆由 *先生唱一句，學生跟一句，逐句逐段模仿學習。如此的學習速度看似緩慢，實際上卻能將 *曲韻牢記在心，更能掌握風格，比現代各類講求速度的學習方式更具效果。（潘汝端撰）

牽亡歌陣

「牽亡歌陣」是臺灣民間的喪葬儀式之一，在喪禮中，不論家中的往生者是年邁的長輩或是年輕的晚輩，家屬基於情感與關懷，都希望往生者到另一個國度，能平安、順利，因此借助宗教的喪葬儀式，達到協助往生者到極樂世界

的目的，因而目前臺灣社會民間還有牽亡歌陣的職業團體。「牽亡歌陣」執行牽亡的儀式，主要包含「晚場」、「日場」和「做七」，是由紅頭法師、尪姨、老婆、小旦和 *三絃樂師五人，共同進行儀式性表演的 *陣頭。紅頭法師使用的法器，一般有：龍角、帝鐘、奉旨、烏鑼及 *木魚。尪姨、老婆、小旦等前場表演者手持 *四塊、絲巾或扇子等道具，以說和唱帶動身段科步進行儀式性的表演，大多由法師主咒、主唱，唱曲形式有：獨唱、對唱、齊唱、輪唱與一唱衆和等；演奏三絃的樂師，爲前場之歌樂與身段表演進行伴奏，是後場工作者。

「牽亡歌陣」儀式以「晚場」爲主，執行流程：唸亡者基本資料，請主名單→請東營調兵→請各方衆神→開路關，獻紙錢→講口白→路關→調西營→五代英雄→路關→調南營→講口白→遊五殿→講口白→遊十殿→講口白→路關→遊十二月花園，獻紙錢→路關→六角亭（觀音佛祖亭），拜觀音→奠酒，家屬爬棺→唱目連經→回路關（速速回）→說好話→辭神。是以歌舞表演爲主，其中有部分具備戲曲中小戲的特質。音樂方面，演出者所唱之詞，是符合牽亡中各情節的旨趣，音樂曲調除了牽亡歌曲調之外，也使用臺灣歌仔戲的曲調，還有一些民間歌曲、流行音樂和九甲戲音樂，如：臺灣歌謠 *牛犁歌；中華古調【蘇武牧羊】；*流行歌曲【心酸酸】、【秋夜曲】、【柳燕娘】；九甲戲音樂【將水】；以及 *歌仔戲音樂【吟詩調】、【文和調】、【操琴調】、【曲池】、【深宮怨】、【四空仔】、【南管四空仔】等。（施德玉撰）參考資料：142

牽韻

*南管音樂語彙。讀音爲 khan¹-un⁷。或稱「做韻」，指在 *琵琶骨幹音如何加入適當的音，*唱曲有時牽涉到嗓音內唱或外唱的音色變化，都屬牽韻的技巧。（林珀姬撰）參考資料：117

七大枝頭

讀音爲 tshit⁴ toa⁷ ki¹-thau⁵。*南管音樂語彙，往昔認爲南管有七個最主要或言最基本的 *門

頭，亦稱爲「七大樂源」或「七枝頭」等。指
【二調】、【中倍】、【大倍】、【小倍】、【倍
工】、【湯瓶兒】、【山坡羊】等 *七撩拍門頭。
（李毓芳撰）參考資料：79, 96, 274

起軍五大宮

讀音爲 khi²-kun¹-goˑ⁷-toa⁷-keng¹〔參見牌子〕。（編
輯室）

七撩

讀音爲 tshit⁴-liau⁵。*南管音樂語彙，一拍七
撩，相當於西洋音樂的八二拍號，即以二分音
符當一拍，每小節有八拍。*南管音樂中長度
最長者，猶以 *門頭爲【倍工】、【大倍】、【中
倍】等類曲子爲最。*撩拍記號較常出現有兩
種，「╻╻╻ ㄴ ╻╻╻ 。」或「╻╻╻ △ ╻╻╻ 。」〔參
見七撩大曲〕。（李毓芳撰）參考資料：78, 348

七撩大曲

讀音爲 tshit⁴-liau⁵ toa⁷-khek⁴。*南管音樂語彙。
七撩拍的曲目 *曲韻都很長，特別不同於三撩
拍〔參見三撩〕或一撩拍（或稱 *一二拍），
有宋詞中慢詞的遺緒，曲目演唱長度大都在 20
分鐘以上，需要眞功夫，故稱七撩大曲。〔參
見七撩〕。（林珀姬撰）參考資料：79, 117

七里香

*七響陣別稱之一。此名稱可見於顏美娟、林
珀姬《八十八年度國立傳統藝術中心籌備處研
究計畫成果報告──陳學禮夫婦傳統雜技曲藝
調查與研究》（附件）頁 37。但盧進興《七響
風華──烏山頭七響陣全集》頁 3 中謂「七里
響今誤作『七里香』」〔參見七里響〕。（黃玲玉
撰）參考資料：5, 34, 123, 135, 188, 205, 206, 212, 213,
230, 247, 450, 451, 452, 488

七里響

*七響陣別稱之一。盧進興《七響風華──烏山
頭七響陣全集》頁 3 中謂「七響陣演出時遠在
數里外尚可聽聞而稱之」。（黃玲玉撰）參考資料：
5, 34, 123, 135, 188, 205, 206, 212, 213, 230, 247, 450,
451, 452

《琴府》

由旅臺香港琴人唐健垣（1946-）所編纂之古琴
資料總集，分爲上、下兩冊，由臺北聯貫出版
社出版。上冊出版於 1971 年，收錄自唐人卷
子本《碣石調・幽蘭》至民國初年楊宗稷《琴
學叢書》等十二種古代琴譜及琴學論著。下冊
出版於 1973 年，又分爲（一）、（二）兩部，
下冊（一）收錄有：1、近代琴人錄，包括 102
位由唐健垣所查訪之臺、港及國外琴人資料。
2、古人琴說輯，包括 32 篇唐代至民初之琴論
文章，並附唐健垣校註。3、近代琴文輯，共
62 篇，並附唐健垣註記。下冊（二）收錄附簡
譜或五線譜的琴譜，包括侯作吾、楊蔭瀏編
《古琴曲彙編》、查照雨編《古琴曲集》，以及
管平湖打譜之《廣陵散》。書中除上述內容之
外，還附有琴人及古琴照片數百張。
　《琴府》爲唐健垣在臺灣師範大學（參見●）
求學期間所編纂，從 1969 年夏天開始，費時
約兩年完成，唐健垣之前妻賴詠潔在此書編纂
過程中亦出力甚多。此書的完成，對於當時琴
學資料十分零散的臺灣來說，提供了學琴者十
分寶貴的參考資料，而對於當時琴人的查訪記
載，也爲 20 世紀 *古琴音樂活動歷史留下了重
要的紀錄。（楊湘玲撰）參考資料：148

請尪子

讀音爲 tshiaⁿ² ang¹-a²。一般人稱操演 *布袋戲
偶爲「請尪子」，或「弄尪子」、「捍尪子」。
（黃玲玉、孫慧芳合撰）參考資料：73

青龍趖柱

*南管音樂語彙。讀音爲 tsheⁿ¹-leng⁵ so¹-thiau⁷。
大譜 *《走馬》第八節，*琵琶與 *二絃的演奏，
頂手都由最下把位開始，逐漸往上爬，謂之青
龍趖柱，此樂句，二絃每一把位僅按兩音，十
音共用了五個把位。（林珀姬撰）參考資料：79, 117

清水清雅樂府

南管傳統 *館閣。成立於 1953 年，館主〔參見

館東）黃金發（2005 年歿），現由其女黃珠玲主持。初成立時聘鹿港人林清河教館三年餘，1960 年聘吳彥點教館半年，1967 年聘 *吳素霞教館半年，1971 年再聘 *林清河半年，自 1983 年至 2000 年吳素霞爲駐館 *先生。館員有多位爲清水仕紳、醫生夫人，故館閣財力無後顧之憂。經常舉辦大型排場活動與 *七子戲傳習活動。（林珀姬撰）參考資料：117

清雅樂府演出交加戲

磬頭

所謂的磬頭，爲臺灣南部六堆地區客家族群特有的說法，指的是音樂的腔調，或是音樂的語法。（吳榮順撰）

清微道派

清微派道壇的傳承源自於福州福清寺。與臺灣禪和派〔參見禪和道派〕一樣也是二次大戰後，由隨國民政府軍來臺的福州人所傳入。清微道派主要分布在北臺灣地區，北部多爲王熥占的弟子，其中有位於臺北重慶北路的眞玄北極堂、五股的玄眞堂、三重雲山太極堂、土城上清觀；外縣市如桃園龍潭的天寶堂、宜蘭玄微雷壇等，至於臺灣南部至今則少見。

早年開創時期，禪和與清微道派關係還是極爲密切。二者約同時於 1949 年後來臺，也源自福州一帶，前場與後場使用的法器、節奏樂器如鐺子〔參見鐺〕、小鈸、大鈸、*引磬，及後場的國樂風格與樂器特別是二胡、*三絃、*通鼓、吊鐘、*揚琴、笛子等也是常見的選擇。此外，據言當初清微總壇負責人王元如在起創清微道歌時，如「三捻香」、「淨天地神咒」也源自禪和的曲子；而禪和道歌也有源自清微的曲子，如「大聖北斗」等多首。王元如與早期來臺的禪和派人士也有密切的往來。

目前在臺灣活躍的清微道派，所知緣起於清微道宗總壇所稱的吳兆東道長。吳兆東本名吳名昭，字開暑，道號通眞，福建霞蒲監壇人，生於 1892 年，在大陸有結婚，並有妻小。其羽化確切的年代不詳，可能是介於 1971 年至 1981 年間。吳氏於清光緒年間（1906）當過秀才，在福建時即爲道士身分，領職爲〈上清北極驅邪監察都使清微闡道眞人〉。1949 年吳氏來臺之後以「清微道宗派」，活躍於臺灣北部的道教界，據認識他的清微道士稱吳氏的法力高強。吳兆東在臺時有幾位清微道宗的傳人：王炳河、王元如、李益男與陳守權等人士。

王元如（1911-1990）原名王熥占，元如爲道號，自號石竺散人，是福建省福清人。王氏在大陸原有娶妻，並生一女；1949 年隨國民政府來臺。在臺定居之後，王元如拜吳兆東爲師。他在大陸時即認識吳兆東，在臺再相遇，成爲吳氏的入門弟子，受教於吳氏約有十～二十年的歷史，領職〈清微洞陽上宰北嶽眞人道德先生三洞法師王眞人〉。王氏於 1967 年在臺娶妻蔡寶玉女士，並收養一子兩女，後遷居至歸綏街 179 號。在此之前，由福州同鄉林屬生引薦，皆在臺北市甘州街 9 號靈聖堂服務。1975 年王元如於臺北市士林區重慶北路四段處創立清微道宗總壇「眞玄北極堂」，生前傳度的弟子約 100 位左右。王氏來臺之前即已接觸到道教，並兼做道教工作，學過符咒。而王元如與當時來臺的張恩溥天師、龔羣，往來密切；三人一起曾於大龍峒的覺修宮重整道教資料，目前臺北清微道宗總壇還保存天師當時之絳衣與研究繕寫之資料，曾手抄「三元寶懺」，亦爲目前道教通用版本。

王元如於 1975 年成爲全職道士，正式啓用清微派，並以清微之名正式授徒，於是在臺灣開始有了清微弟子。王氏所傳度的弟子其道號皆爲「蘊」字輩，如張秋雲（1953）、鄭春臺（1952）等，而張氏接續王元如，成爲清微的掌門人，鄭氏則爲王元如的長期助理兼弟子，

也會做科儀，大部分活躍於北臺灣。而「蘊」字輩的弟子所再傳的弟子則爲「高」字輩，估計也有近百位的人數。繼「高」字輩的第五代弟子，則以「弘」字輩稱之。

而清微派的另一個名稱「三山滴血派」，是王元如去世後所衍生出來的稱呼。滴血之字義，據言，清微派道士在傳度授籙之時，原有刺血盟證之儀，從在臺的掌門人王元如所抄錄的「清微傳度科」中寫到：「截髮誓天，刺血爲盟，飲丹結願」與「歃血飲丹，證誓結盟」可看出端倪；而「三山」一詞筆者猜測是否爲「福州」的別稱。福州還有其他的別稱，如閩都、左海、榕城或簡稱榕；但亦有另一個說法：「三山」之字義，最初指龍虎山、鶴鳴山、武當山。元朝時第 36 代張宗演天師，主領江南道教事，三山法籙均收歸龍虎山天師府天師掌管，自此之後三山滴血派，可廣義的表示爲道教雷法傳承的各門派。但各派宗壇仍有獨立授度的情形，而清微道宗傳度授籙的職權，皆由總壇受理。這也說明在臺灣清微總壇的匾額上有呈現三山滴血派一詞的緣由，但目前通常直稱清微道派，三山一詞較少用之。目前清微道宗總壇的負責人張秋雲道長（道號蘊改），臺北市人，領職爲〈上清大洞五雷經籙清微輔法紀善仙卿知雷霆酆嶽院府事〉，在其師王元如去世之後，於 1991 年接掌清微道宗總壇眞玄北極堂，成爲臺灣清微道宗的掌門人，繼續爲道教界信徒服務。

王元如來臺之前即喜好閩劇，當過票友，演過老旦，也通曉後場樂器，如鑼〔參見銅器〕、二胡、笛子等皆爲所長；所以他在臺灣積極推動清微道宗活動時，其後場樂師則採用他所熟悉的閩劇樂師，特別是早期的清微後場樂師，即常由這些閩劇後場的福建同鄉來協助，這也說明其音樂與其他道派有所不同的原因。王元如在臺推動清微道派的同時，對清微道經唱韻有很大的開創與貢獻。也因爲他通曉音樂，特別是閩劇、福州小調等，所以常會以熟悉的家鄉旋律引入道教的唱誦之中，形成自己的風格。根據 1997 年由清微道宗總壇所錄製的《道經系列》，並正式出版的六張 CD：《三官妙經》、《玉樞寶經》、《北斗眞經》、《南斗眞經》、《玄門早課》、《玄門晚課》，其原作曲者爲王元如道長，製作人爲張秋雲，唱誦者爲道長張秋雲等人，後場樂器與法器操作者有盛賜民等八人。（李秀琴撰）

清雅樂府

參見清水清雅樂府。（編輯室）

請原鄉祖

參見敬內祖。（編輯室）

秦琴

彈絃樂器。又名「秦漢子」，琴面常作八角形或花瓣形，徑約 25 公分，堅木爲材，兩面面板均黏以桐板，琴頸有品，琴絃有三，外絃兩根同定一音，內絃一根，另定一音，較外絃低五度，今用的爲圓形蟒皮三絃之秦琴，此爲 *客家八音唯一的低音彈撥樂器。此樂器也應用於 *廣東音樂、潮州音樂〔參見漢族傳統音樂〕、*十三音、北管〔參見北管音樂〕、*布袋戲與 *歌仔戲。（鄭榮興撰）參考資料：243

起譜

讀音爲 khi²-pho·²。*車鼓所使用的音樂，可分爲歌樂曲與器樂曲兩部分，歌樂曲傳統上又包括南管系統音樂〔參見南管音樂〕的 *曲與 *民歌小調。其中南管系統唱腔「曲」之曲體結構爲「起譜＋正曲＋落譜」。

起譜與 *落譜用工尺音字〔參見工尺譜〕演唱，*正曲用閩南語演唱。起譜相當於西洋音樂術語之前奏，長約二至三小節，後兩、三拍漸慢，準備接續正曲之演唱。（譜例見下頁）

（黃玲玉撰）參考資料：212, 399

乞食婆子陣

*七響陣別稱之一。（黃玲玉撰）

乞食歌

讀音爲 khit⁴-tsiah⁴-koa¹。*太平歌陣、*七響陣別稱之一。部分太平歌陣民間藝人認爲 *乞食

Q
qingya
漢族傳統篇

清雅樂府 ●
請原鄉祖 ●
秦琴 ●
起譜 ●
乞食婆子陣 ●
乞食歌 ●

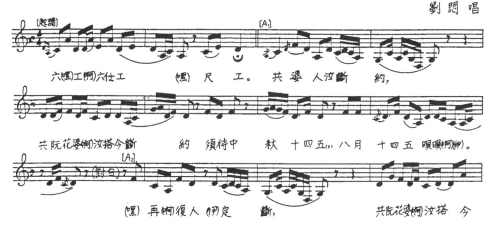

共婆斷約

劉閗唱

起譜（【共婆斷約】前二小節）。摘自黃玲玉《臺灣車鼓之研究》，頁41。

歌（不稱乞食調）是太平歌陣之通稱、俗稱、土話。

早期常見有乞丐以*月琴伴唱乞討的情形，所唱之歌常被稱爲「乞食歌」，所用月琴也常被稱爲「乞食琴」。太平歌陣、七響陣不論故事傳說、使用樂器等，皆與乞丐乞討有關，因也被稱爲「乞食歌」。雖然太平歌陣在某些地方的確被視爲「乞食陣頭」之一種，但大多數太平歌團體是頗不以爲然的。（黃玲玉撰）參考資料：206, 346, 382, 450, 451

七祀八套

南管*館閣祭祀時所用的樂曲。讀音爲 tshit[4]-su[7] peh[4]-tho[3]。南管館閣除了「郎君祭」、「祀先賢」春秋二祭外，也配合一般民間習俗，參與祭典，所奏「祀套」，也有一定的曲目與程序，共有七套，故稱「七祀」，分別爲《郎君祭》二套，《祭神明與先賢》、《祀菩薩》、《陽壽生日》、《祭土地公》、《喪禮祭祀》，每個祀套皆有固定使用的曲目。「八套」是指*套曲，其演唱方式是全套由四至五人輪流演唱，每套曲目不一，有 7 徑、9 徑、13 徑、或 21 徑不等。目前所見手抄本中之套曲有：《傾杯序套》、《黑毛序套》、《玉樓春序套》、《薔薇序套》、《十三腔序套》、《梁州序套》、《恨蕭郎套》、《百打齊雲陣套》、《大小都會套》

等共九套，其中《梁州序套》有些抄本不錄，故稱「八套」。*呂錘寬*《泉州絃管（南管）指譜叢編》則稱「七序八套」，序與祀閩南音發音相同。（林珀姬撰）參考資料：110, 117

邱火榮

（1934臺南）

出生於北管戲曲世家，父親林朝成、母親邱海妹皆是日治時期著名樂師、演員、北管子弟先生。受父母啓蒙學藝，十三歲起即跟隨父母親在烏日「永樂軒」、豐原「集成軒」任教，耳濡目染之下，精習各項*文武場樂器。十九歲成爲*亦宛然掌中劇團最年輕樂師，期間他爲求藝術更上層樓，向*侯佑宗學習*京劇鑼鼓，從趙德厚及小明仙學習*文場伴奏，並隨前輩管樂家蔡義學習小喇叭、薩克斯風，使其藝術

得以涵融多元養分。

　　邱火榮歷經職業 *亂彈班、亦宛然及 *小西園掌中劇團，及勝光、民安、友聯、王桂冠等 *歌仔戲之文武場樂師，是國內少數能活躍於 *亂彈、歌仔戲、*布袋戲等舞臺的全方位專業樂師。在北管戲曲由盛轉衰的發展過程中，他一直扮演不可或缺的角色：1982 年「民間劇場」全臺灣的藝人聯演、1989 年國家戲劇院（參見⊜）*新美園演出、1990 年 *亂彈嬌北管劇團文藝季公演、1994 年亂彈嬌北管劇團國家戲劇院演出，到官方一系列的保存計畫：「文建會亂彈藝人技藝保存計畫」新美園錄影演出、彰化縣文化局《內行與子弟──林阿春與賴木松的北管亂彈藝術世界》錄音演出等，北管戲最後幾年的雪泥鴻爪，都是在他的帶領後場下才得以呈現。

　　其教學層面廣泛且深遠，當前國內中、青輩後場樂師如王清松、*鄭榮興、林永志等，均受他薰陶，成為當前國內戲曲界 *頭手級專業後場樂師。1999 年開始結合下一代共同進行 *北管音樂整理計畫，從 *嗩吶曲牌 *牌子開始，到 *古路、*新路 *戲曲，從錄音欣賞、錄影教學到 *工尺譜與數字譜對照譜冊出版，陸續完成《北管牌子音樂曲集》、《北管戲曲唱腔教學選集》、《萬軍主帥──邱火榮的亂彈鑼鼓技藝》等。2014 年邱火榮獲文化部（參見⊜）登錄為中央級重要傳統表演藝術北管音樂保存者（人間國寶）【參見無形文化資產保存─音樂部分】、2017 年獲國立傳統藝術中心（參見⊜）第 28 屆傳藝金曲獎（參見⊜）出版類特別獎、國立臺北藝術大學（參見⊜）名譽博士授證、2022 年榮獲國家文藝獎（參見⊜）。（潘汝端、謝瓊琦合撰）

邱玉蘭

（1944 高雄）

女高音。初中畢業後，即赴日就讀廣島音樂高等學校，畢業後以優異成績考入武藏野音樂大學，主修聲樂。曾於西班牙第 25 屆（瑪麗亞卡拉羅斯）國際音樂比賽中獲金牌獎，1968、1969 年，參加藤原歌劇比賽獲獎。1973 年，至紐約曼哈頓音樂學院歌劇科進修，1974 年畢業。近年來，多次參加臺北市音樂季（參見⊜），演出歌劇《戲中戲》及《茶花女》、《杜蘭朵公主》，深獲各界好評。且於日本東京，參與多次的獨唱會及電視電臺的演出。曾與「東京愛樂交響樂團」搭檔，灌錄唱片【山歌仔】。並於 2005 年「客家藝術節」中演出，原為東吳大學（參見⊜）音樂學系專任教授，現已退休並仍在東吳大學音樂學系兼任。（吳榮順撰）

七響曲

*七響陣別稱之一。（黃玲玉撰）

七響陣

讀音為 tshit⁴-hiang²-tin⁷。臺灣 *陣頭之一。七響陣在臺灣又有 *天子門生、*天子文生、*乞食歌、*天子門生七響陣、*天子門生七響曲、*七響曲、*七響子、*打七響、*打手掌、*七里響、*七里香、*狀元陣、*乞食婆子陣等之別稱，然前三者並不特指某單一類型的音樂團體。

　　拍胸舞流傳於閩南南安、同安、泉州等地一帶，已有數百年之久，原為乞丐乞討時所跳，漸成為民間 *踩街活動和迎神進香時所跳的一種民間舞蹈，後也為 *梨園戲、高甲戲等所吸收而搬上舞臺。拍胸舞在閩南隨流行地區之不同又有打七響、錢鼓弄、錢鼓舞、打花草等之別稱。

　　片岡巖《臺灣風俗誌》中載：

> 「乞丐」在臺灣又稱為「乞食」。臺灣傳統乞丐行乞方式有「技藝性行乞」與「非技藝性行乞」兩種，即所謂「技藝乞丐」與「無藝乞丐」。前者是乞食之前表演才藝，以博取他人的同情與好感而給予施捨，其表演的才藝有打響鼓、抽鐵子、跳寶、搖錢樹、其狗蹈對、破額、耍狗、王鐵環、擋胸、打七響等。這些技藝表演，目前可說皆已絕跡。

另黃文博《台灣信仰傳奇》中謂：

> 流行於西南沿海一帶的「七響陣」，據說是脫胎於此「打七響」的。

而此所指「七響陣」，即今尚流行於臺灣西南沿海一帶的七響陣。

有關臺灣七響陣之緣起，多數文獻多以「據傳」呈現。七響陣是由＊車鼓中獨立出來的一支，或是車鼓吸收了「打七響」的動作，作為情節的一部分，至今尚無明確證據可考。根據尚健在資深老藝人們之追憶，其所能追溯到的歷史不會超過百年。然如七響陣脫胎於乞丐行乞時的打七響，則其歷史就得往前推，因滿清治臺初期，臺灣已有「技藝乞丐」這行業了，但無論如何，其源於閩南，隨閩南移民傳進臺灣，應是沒有爭議的，只是其在臺時間，有稽可考之具體歷史只有百年左右。

一般所見臺灣七響陣的相關記載，都會提到拍打身體數個部位（不一定是七個部位），而發出數個聲響。就演出形式言，目前所見有「無劇情只舞不歌的七響陣」，以及「有劇情載歌載舞的七響陣」兩種形式。目前七響陣獨立成陣的很少，可說大多依附在車鼓中，與＊車鼓陣、＊牛犁陣、＊桃花過渡陣、拋採茶等一起演出，而此情形的七響陣屬「無劇情只舞不歌的七響陣」，只是純打七響而已。而「有劇情載歌載舞的七響陣」，目前主要有臺南龍崎牛埔里的「烏山頭七響陣」、高雄內門內東里的「州界尪子上天七響陣」，以及高雄內門內東里的「虎頭山七響陣」等團體，皆屬業餘陣頭，還保留得相當傳統，主要為因應廟會、神誕等而演出，其表演程序大致可分為＊掌頭、＊踏四門、結束圓滿拜謝三部分。另陳學禮、林秋雲夫婦生前在臺南所指導的許多天子文生團體，

臺南龍崎烏山頭七響陣演出於高雄內門的內門紫竹寺

都屬「老人長壽俱樂部」或「媽媽教室」團體，林女士為指導上的方便，自行設計舞步教學，因此已脫離傳統，且這些團體只為娛樂、健身而演出，較少參與廟會活動，所用曲目只有一首，歌詞敘述鄭元和故事，後場伴奏除陳學禮現場演出＊殼子絃（椰胡）外，另配以錄放音設備。

七響陣如依附在車鼓中，與車鼓陣、牛犁陣、桃花過渡陣、拋採茶等一起演出，則這些陣頭所使用的為同一批樂器，基本上有殼子絃、＊大管絃、＊月琴、笛等，或代之以錄放音設備。另上述「有劇情載歌載舞」的三個七響陣團體，所使用的樂器皆為殼子絃、大管絃、月琴、笛、＊撣管、＊四塊、＊引磬七種。

「有劇情載歌載舞」的七響陣，所使用之音樂可分為「歌樂曲」與「器樂曲」兩種。歌樂曲部分，目前保留下來的相當少，有【一叢好花】、【七里香歌】、【十二生肖】、【十八相送】、【十五步送哥】、【十條手巾】、【上大人孔一己】、【陳三五娘】、【結尾】、【圓滿拜謝】等。

就「虎頭山七響陣」而言，所使用的音樂曲調只有一首，藝人稱為【七里香歌】，其旋律可套上各式各樣的「七字子」形式的歌詞（每段五句，第五句為第四句之疊唱，段數不定）。最後有一小段【結尾】，【結尾】之曲體結構為「前奏」之後加一句「保庇弟子大賺錢」作為結束。前奏與【七里香歌】之前奏相同。「烏山頭七響陣」歌樂曲名有【陳三五娘】、【十五步送哥】、【十條手巾】、【十二生肖】、【一叢好花】。然事實上，曲調還是只有一首，只是套上不同的歌詞而取不同的名稱而已，亦即曲名是按照歌詞而命名的。「烏山頭七響陣」歌樂曲與「虎頭山七響陣」之歌樂曲【七里香歌】骨幹音大致相同，基本上是同一首曲子的不同變化而已。至於【結尾】之曲，「烏山頭七響陣」另名為【圓滿拜謝】，曲調與「虎頭山七響陣」之【結尾】有較大的不同。

器樂曲並沒有特別的曲名，一般藝人統稱為「行路曲」，為平時行進及熱場用，正式表演時大多不用（＊【起譜】、【掌頭】用於正式表演

時）。這些器樂曲都有歌詞，所用歌詞為「工尺譜字」【參見工尺譜】，但這些「工尺譜字」與音高無絕對關係，多只用來幫助記憶、助興、製造氣氛而已。藝人為了區別不同曲調的「行路譜」，而以歌詞（工尺譜字）的前幾個字稱之，如【士合一ㄨ一士一】、【上ㄨ五上五六五】等的。目前所見器樂曲有【上五上工上ㄨ】、【上ㄨ五上五六五】、【士上合ㄨ工士】、【士合一ㄨ一士一】、【工工士合ㄨ工上】、【六六上ㄨ】、【起譜】（上五上五六五）、【掌頭】（一ㄨ一士一）、【普庵咒】等，其中以【上五上五六五】、【六六上ㄨ】、【工工士合ㄨ工上】、【一ㄨ一士一】等較常使用。

「烏山頭七響陣」、「州界厝子上天七響陣」與「虎頭山七響陣」，這三團七響陣的表演形式，也與一般七響陣有諸多的不同，如一般七響陣前場演員多為二生二旦三丑的七人演出，而這三個團體卻皆是一婆（旦）二公（丑）的三人演出，且至今仍保留前場不男女同臺的傳統，清一色全由男性或女性扮演等。（黃玲玉撰）

參考資料：5, 34, 123, 135, 188, 205, 206, 212, 213, 230, 247, 450, 451, 452

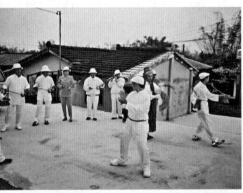

高雄內門內東里虎頭山七響陣演出於高雄內門內東里慈雲宮

七響子
*七響陣別稱之一。（黃玲玉撰）

【七字調】

一般稱【七字仔調】，簡稱【七字仔】（tshit⁴-ji⁷-a²）。不但是臺灣民間的「俗謠之王」，也是唸歌說唱主要的唱腔曲調之一，更是 *歌仔戲最具代表性、最不可或缺的一個唱腔曲調。唱詞上，基本上每段四句，每句七字，結構與舊詩的七言絕句相同。不過演唱者為了修飾旋律，或使節奏更加生動自然，常會加入無特別意義的虛字（如：啊、嗎、哪、喂等）和修飾性的襯字，因此，一句唱詞超過七個字的情形，屢見不鮮。每段【七字調】唱詞，通常在每句句尾都要「罩句」（押韻），俗稱「四句聯」。唱詞中的七個字，均以前四後三（4＋3）方式構成，前四字為前半句，後三字為後半句，前半句與後半句之間，通常句讀分明，很少一口氣七個字唱完。

【七字調】旋律，不論唱腔或伴奏的句落結構，都有相對較為固定的規範可遵循，而且骨幹及落音多為羽（La）、角（Mi）兩音；但【七字調】的演唱一般都以口耳相傳的方式延續，並不依賴某一固定曲譜，因為它的唱腔旋律動向，基本上都在句落結構與骨幹、落音的規範下，順著唱詞聲調的抑揚頓挫去發揮。因此，除了前述規範外，演唱者心目中並沒有一成不變的音高和節奏存在。內行的演唱者往往可以按照唱詞的聲韻變化和情感表現的需要依字行腔、以腔傳情，自由地根據不同的唱詞，編出旋律不同的【七字調】，功底深厚的演唱者，甚至能隨著劇情的發展，即興地編詞編腔（唱腔旋律），且能唱得字正腔圓，讓旋律既有音樂性又能表現唱詞的聲韻和情感。

【七字調】具有一曲多用、一曲多變的特質。在歌仔戲中，它幾乎是個無所不能的萬能唱腔。民間藝人經常透過下述各種變化，表現不同的情感：

1.速度的變化

一般的敘述用中板；憤怒、著急或興奮時用快板；抒情或感傷用中慢板；失意或悲傷時用慢板。但是一段【七字調】的四句唱詞，不一定只表現一種情感，中途改變速度的唱法，也十分常見，可以由慢轉快、由快轉慢、慢→快→慢，或快→慢→快。至於不同一段唱詞之間的速度變化，種類更多，幾乎各種快慢變化的組合與銜接都有可能。

漢族傳統篇

qizixi

● 七子戲
●【七字仔白】
●【七字仔反】
●【七字仔哭】

2. 音區的變化

爲了適應演唱者個人音域或角色與情感表現的需要，而有不同音區或不同定絃的高低腔位與腔韻的變化，包括〔七字高腔〕、〔七字中腔〕、〔七字低腔〕等。

3. 句落結構的變化

除了最常用的典型 51 小節、結構完整的【七字調】與省略前奏、疊句（歌仔尾）、尾奏的【七字調】之外，民間藝人常在伴奏的呈現方式做變化，例如：省略前奏、省略間奏Ⅰ、省略間奏Ⅲ、省略間奏Ⅰ和Ⅲ、省略間奏Ⅱ和Ⅲ、省略所有間奏的【七字連】、只唱前兩句的【七字仔上爿】、只唱後兩句的【七字仔下爿】等，各式各樣，不勝枚舉。

4. 唱奏形態的變化

包括伴奏只演奏前奏、間奏和尾奏，唱腔出現時，伴奏即全部停止的【七字清板】；將部分唱詞改唱爲唸的 *【七字仔白】；將伴奏旋律填上唱詞，而與原有唱腔部分形成對唱的【七字聯彈】（七字仔連空奏）。此外，【七字調】亦可透過板式的變化，以表現各種不同的場景與情感。

【七字調】的伴奏，使用的樂器包括：*殼子絃、*大廣絃（大筒絃）、臺灣笛、*月琴等四種樂器，其中以殼子絃演奏主旋律。伴奏旋律包括前奏、間奏、尾奏及隨腔伴奏。隨腔伴奏部分，手法因人而異，雖有多種變化，但總以能襯托唱腔爲原則。前奏、間奏、尾奏因不必遷就唱腔旋律，因此比較有一個「約定俗成」的模式，但每個伴奏者都可以在一定的規範內，依演唱的速度、情感，自由地即興加工變化。（張炫文撰）

七子戲

讀音爲 tshit4-kioh4-a2-hi3。以 *南管音樂唱奏演出的古老劇種之一，因其角色分「生、旦、淨、末、丑、貼、外」，故舊稱七子戲，流傳至臺灣，至今臺灣仍保存舊名七子戲，而大陸泉州則改稱 *梨園戲。如從臺灣保存之劇本、泉州梨園戲劇本與《明刊閩南戲曲絃管三種》之戲文《郭華買胭脂》比對，可發現臺灣所演

出的劇本幾乎與明刊本相同。（林珀姬撰）

【七字仔白】

*說唱音樂或 *歌仔戲音樂形式之一。*【七字調】的變體之一。這是在【七字調】的演唱中，將中間某些唱詞改唱爲唸的一種演唱方式。具有說唱音樂「說中有唱、唱中有說」的特色，多應用於長篇說唱或對話式歌唱。【七字仔白】常見的呈現方式有三種：1、先唱第一句的前四字，間奏Ⅰ奏完後，唸第一句的後三字，第二句、第三句亦接著用唸的，然後緊接著唱第四句；2、第一句全部唱完後，二、三句用唸的，然後接著唱第四句；3、前三句都用唸的，接著唱第四句。（張炫文撰）

【七字仔反】

*歌仔戲曲調形式之一。 *【七字調】的變體之一。又稱【七字仔反管】或【七字反調】，簡稱【七字反】。其句落結構與典型結構的【七字調】相同，但音域全部移高完全四度。【七字仔反】伴奏樂器的定絃概念由一般【七字調】（七字正）的 d'（羽）a'（角）改變爲 d'（商）a'（羽）；旋律的骨幹音也由「羽」（La）、「角」（Mi）變爲「徵」（Sol）、「商」（Re）；調式則由 D 羽調式變成 G 徵調式。相對於【七字正】，【七字仔反】各樂句句尾，有較多「商」→「徵」完全四度或完全五度大跳的旋律進行，顯得較爲開朗、亢奮，適合用於歡樂、喜悅的場面，是表現「閨門旦」待嫁女兒活潑可愛形象的常用手段；有時亦用以表現激動、憤怒的情緒。【七字仔反】目前中國保留得較爲完整，但臺灣除了宜蘭的「老歌仔戲」偶爾仍可聽到之外，一般歌仔戲或電視歌仔戲，已經很少有人演唱，在新生代演員中更是幾乎完全失傳了。（張炫文撰）

【七字仔哭】

*歌仔戲曲調形式之一。 將 *【七字調】的速度放慢，並且加入「哭聲」（喉頭哽咽聲），以表現深沉的悲傷與哀痛。【七字仔哭】曲調的句落結構與旋律框架（基本輪廓），與一般的慢

板【七字調】基本上相似。差別在於【七字仔哭】除了加入「哭聲」之外，唱腔旋律第二句及第四句的句尾，大多落在「徵」音（Sol）；而伴奏樂器也常改為大筒絃（*大廣絃）、*洞簫、*月琴及鴨母笛。歌仔戲的演出，若遇到生離死別或因悲痛而哭泣的場合，往往會演唱【七字仔哭】。（張炫文撰）

【七字仔連】

歌仔戲曲調形式之一。【七字調】的變體之一。典型的【七字調】除了前奏、尾奏之外，各句唱腔之間，共有三段四到六小節的間奏；但【七字仔連】卻省略了所有的間奏，四句唱腔毫無間斷地連續唱完，讓情緒的表達，更加緊湊而連貫，產生一氣呵成的效果。（張炫文撰）

曲 1

讀音為 khek⁴。清唱曲，*南管音樂中佔最多數的一類，也是*門頭*牌名種類最多、最複雜的一類，依現存曲譜記載有數千首以上。唱詞多來自閩南戲文或閨怨散曲，唱詞發音以閩南泉州聲腔為主，某些特殊的情況會使用潮州方言；另有一類*南北交的樂曲，內容多由兩個角色演唱，一人使用泉腔，一人使用北方官話。

曲與*指的內容大體相同，多數是從戲劇中摘出清唱。樂曲的種類，依功能可分為獨立唱曲、起慢、收尾、*過枝曲、落等。多數唱曲皆屬獨立唱曲；起慢，指樂曲之前加上一段散板樂段，如門頭牌名為【長滾起慢頭】；收尾，樂曲後加上一段散板樂段，如門頭牌名為【錦板收慢尾】；過枝曲，由一個門頭轉到另一個門頭，如【錦板過雙閨】；落，由一種拍法轉到另一種拍法，如【望遠行落疊】。（李毓芳撰）

參考資料：77, 98, 348

曲 2

*太平歌陣「歌樂曲」曲體結構之一部分。*太平歌音樂可分為「歌樂曲」與「器樂曲」兩大類，其中歌樂曲曲體結構為「歌頭＋曲」之形式，先唱*歌頭後續「曲」。

「曲」與南管關係相當密切，可分為「*正曲」、「帶慢頭」、「*破腹慢」、「帶慢尾」四種，與南管散曲的組織形式是一致的，其中以「正曲」所佔數量最多。

「曲」所見*門頭有中滾、中滾十三腔、短滾、水車、將水、北青陽、福馬、相思引、雙閨、北調、倍思等不勝枚舉。音組織方面，多為五聲音階，音域多介於十度至十四度間。曲式則以雙韻循環體為最多，段落終止音與全曲終止音和「羽」、「商」兩音關係密切，同時也使用一字腔、三字腔、句尾重句等較為獨特的結構。在演唱特色方面，常出現歌者有以八度音程將低音高唱的情形，而在骨幹音之間加花時，則喜用三、四、五度之跳進音程。

「曲」之詞文組織可分為有意義的「本辭」與用來幫助記憶的「工尺譜字」〔參見工尺譜〕與「囉嗹譜字」〔參見【囉嗹譜】〕，而工尺譜字與囉嗹譜字通常只有一小段，且多置於曲尾。「曲」之詞文使用了不少虛字、襯詞、疊詞，其中疊詞多位於句首，而疊詞與腔調之搭配情形，有使用同一曲調再反覆，也有變化原曲調的；至於結尾部分，不論歌詞或曲調，則多以「句尾重句」方式作結。

至目前為止所見*太平歌歌樂曲目至少有630首以上，如【一位姿娘】、【一叢柳樹枝】、【千里路途】、【元宵景緻實是無比】等。（黃玲玉撰）參考資料：346, 382, 450, 451, 452

全本戲

指劇情內容完整而龐大的劇目，亦稱*大本戲、*連臺大戲。北管有*古路二十四大本、*新路三十六大本之說，各地對於劇本數量之說或略有差異。常見的全本戲，有古路的《寶蓮燈》、《鬧西河》、《藥茶記》、《下河東》等，及新路的《烏龍院》、《彩樓配》、《南天門》等。由於這類全本戲演出相當費時，故較常摘出全本較精彩的部分，以*段子戲形式演出。（潘汝端撰）

《勸郎怪姊》

臺灣客家*三腳採茶戲《賣茶郎張三郎故事》

Q
qizizilian 漢族傳統篇
【七字仔連】●
曲 1 ●
曲 2 ●
全本戲 ●
《勸郎怪姊》●

十大齣劇目中的第五齣。劇情的大要爲：張三郎於酒店中，流連了兩三載，一日家中捎信，要三郎速速回家。酒大姊不捨，送三郎一程，唱起了〈送茶郎回家〉的曲調；兩人離別時，對唱起《勸郎怪姊》的曲調，酒大姊勸三郎莫再風流，應回家安頓。《勸郎怪姊》的曲調，共有十勸與十怪，唱完兩人才各奔東西。（吳榮順撰）

《泉南指譜重編》

*林霽秋（林鴻）編校的指譜集，1921年上海文瑞樓書莊石刻出版印行。共收錄45套 *指，13套 *譜，全書分禮、樂、射、御、書、數六冊；第一冊「禮部」輯錄 *指套的所有曲文，二至五冊分列各套完整的曲譜。每套之前附上詞文的考證，*撩拍記號、曲文角色等亦以朱筆標示。爲避免各套出現相同的 *牌名，林氏另創各套 *門頭牌名名稱，這些門頭牌名或許同樣取自宋詞，但與舊有門頭名稱出入頗多。（李毓芳撰）參考資料：77, 103, 239, 442, 500

〈勸世文〉

由客家 *採茶戲曲唱腔中的 *採茶腔與 *山歌腔發展出來的〈採茶什念子〉與〈山歌什念子〉唱腔，演唱教忠、教孝的勸善戲文，俗稱〈勸世文〉，也是 *說唱音樂的一種。（鄭榮興撰）

全真道派

近年來傳自大陸的臺灣全真道團，在人數及派別上有逐漸擴大及增溫的情況。他們透過實際去大陸全真宮廟拜師禮聖，進行多次密集的短期科儀學習課程，逐漸引入大陸全真道的科儀、信仰與音樂。全真道的修持與臺灣民間多數道派不同。全真派道士傳統上提倡出家修道，隱居於宮觀、禁止娶妻生子；其宗教內涵注重內丹的修練也兼行齋醮科儀。或許是還處於萌芽階段的發展期，目前臺灣全真道信仰與神職人員，並未要求一定出家修行或不婚，而是客觀的因應社會風俗民情，保留權宜措施；但假以時日，是否會漸成風氣，有待觀察。

臺灣與全真道的信仰，可能在清朝時期已傳入。據考證，目前所知，是一位源自四川當年落腳於今日臺南市中西區三官廟，屬「龍門正宗第20代」名號「袁明高」道人，是最早來到臺灣的全真道士。二次大戰後，再次傳入臺灣的全真道，仍屬於小眾教派，且多以專修內丹爲主，需要靠口訣秘授，故無法普傳。1978年兩岸恢復交流，開始有多支全真道法脈傳入臺灣。1981年間全真道長張銘佳（道號前源，1928-1994），是全真道龍門宗第25代法裔，從廣東輾轉到香港青松觀，後隻身來臺創立「臺灣全真仙壇」，開始於臺北市大安區嘉興街設道壇弘揚全真道十多年；1995年由巫平仁道長（道號崇德），接掌「臺灣全真仙壇」，尊崇呂洞賓（亦稱純陽祖師）與所傳之信仰道業，成爲全真教正宗龍門派第26代傳人，以丹道煉身，傳承龍門養生太極拳爲志業，壇址設於新北市土城區南天母路。當時，北部地區由香港張銘佳道長所傳入的全真齋醮科儀，也因爲巫平仁道長轉向丹道修煉，逐漸式微；但在南臺灣的高雄地區，以高雄關帝廟爲首的全真道徒，如黃富濃（1960-，道號志國）、江理仲與陳理義等人，對引進全真科儀不遺餘力，並於關帝廟首開先例，傳入全真道教科儀並栽培專職人員住廟服務，建立道廟完善的體制。黃富濃道長早期即熱心投入該廟務工作。黃氏師承四川青城山祖師殿曹明仙道長門下，係爲道教全真龍門第21代玄裔，取道號至國。2008年首向四川省道教協會申請同意，黃氏於成都新津老君山道觀請法冠巾；2009年於高雄關帝廟盛大舉行了「全真道冠巾大典」擔任傳度大師，正式傳承法脈接派度人。此外，廟內不定期爲所屬誦經團員進行教育訓練，每日早晚功課經懺的詠誦，以建立道廟完善的體制，培養專業宗教人才。2014年原爲北部正一派【參見正一道派】的「明德道壇」壇主蘇至明（蘇西明）道長，因緣際會認識了四川鶴鳴山道觀住持楊明江（1943-）之後，拜其爲師，開始學習全真道，並於2016年太上老君聖誕日正式冠巾，成爲全真道士的弟子，受封爲四川省大邑縣鶴鳴山全真龍門派丹臺碧洞宗第21代玄裔弟子。蘇至明道長曾多次前往四川鶴鳴

山，進行密集短期學習。在他的努力之下，蘇道長習得了早晚課的經韻、《廣成儀制開壇啓師全集》、《廣成儀制貢祀諸天正朝集》與《廣成儀制禮斗科儀全集》，並帶回了楊住持所贈與的《呂祖全集》、《雅宜集》及齋醮文檢等資料。2015年3月蘇道長在自己的「明德壇」開設「全眞道教廣成韻道教科儀經典班」教授「全眞正韻」與「廣成韻」。回臺後也分批在北中南及東部傳承了不少全眞弟子，開展全眞道科儀的宮廟服務。

根據臺灣道教學者蕭進銘的研究，1987年解嚴後傳到臺灣的全眞道，可歸納出幾個法派：1、是創建新店銀河洞蓬萊仙館，也是臺灣「中國全眞道教會」前理事長的林琮源，爲龍門宗23代法裔。2、是南投草屯慈聖宮的黃崇法，禮全眞龍門宗25代傳人康信祈及張信光爲師，爲龍門宗26代法裔。3、是屏東鎮南宮的蕭至蓉，禮四川青羊宮當家陳明昌爲師，爲龍門宗21代法裔。4、是土城全眞仙觀的巫平仁，禮中國道教協會副會長黃信陽爲師，與黃崇法同爲龍門宗26代法裔。5、是臺中和平慈元宮住持暨臺灣「中國太上全眞道教會」理事長的張金國，爲龍門宗28代法裔。6、是高雄市全眞道教會的江理仲、楊理泓及陳理義，三人皆爲龍門宗22代法裔，師承自成都老君山。7、是雲林虎尾佑東道院住持暨「中國臺灣龍門道教教會」創辦人的莊誠傳，禮湖北黃陂木蘭山之謝宗信爲師，爲龍門宗24代法子。8、是臺北三重「紫氣道堂」的清澤子，爲全眞道華山派傳人。他們在正式皈依全眞道之前，多半有自己的宮觀及信仰內容，改宗全眞道法後，乃以全眞的齋醮科儀爲主，丹功爲次。

1987年臺灣解嚴後兩岸的宗教交流日趨頻繁，不僅有私人的宮觀參訪，更有頻繁與多個知名宮觀舉辦團隊式的交流。全眞道教科儀傳入臺灣也不例外，如2018年秋天蘇志明道長帶領「臺南玄昌壇」多位學員去鶴鳴山行冠巾之禮；或2018年2月有五位年輕人去湖北武漢大道觀學習全眞科儀，爲期約五個月，禮拜任宗權（1968-）爲師，成爲全眞龍門派第24代弟子，並前往河南中嶽辦理傳戒冠巾；2018

年12月底在臺北松山慈惠堂舉行由「臺灣全眞仙觀」、新北「三重玄聖殿」等道觀合辦的全眞道生傳戒皈依儀式。（李秀琴撰）參考資料：264, 402, 428

《泉州絃管名曲選編》

泉州地方戲曲研究社編，2003年北京中國戲劇出版社出版。全書收錄100首南管唱曲，以泉州南管樂人莊步聯（1911- ？）爲泉州藝校第1屆南音班編訂的《南音教程》（油印本，出版年不詳）爲主，同時參照*張再興*《南管名曲選集》，重新輸入曲譜與*曲辭編輯而成，曲譜和曲辭有錯誤、疏漏的地方進行註解，並考察每首曲子講述的故事內容。全書曲譜皆以電腦軟體重新製作曲譜。（李毓芳撰）參考資料：289, 508

〈泉州絃管（南管）研究〉

*呂鍾寬1982年臺灣師範大學（參見●）音樂研究所碩士論文，臺灣首次研究*南管音樂的碩士論文，內容主要包括上篇總論和下篇散曲的組織與音樂結構二個部分；上篇分別從歷史淵源、名稱分布、*琵琶指法、*指、*譜，論述南管的相關歷史和樂理；下篇主述散曲的形成、組織、展演、音樂結構等。作者其他著作《南管記譜法概論》（1983）、《臺灣的南管》（1986）多延續自此論文。該書於1982年，由臺北學藝出版社出版。（李毓芳撰）參考資料：76

《泉州絃管（南管）指譜叢編》

*呂鍾寬編。1989年行政院文化建設委員會（參見●）出版。全套共三冊，上編、下編與附編。上編分成兩個部分：*指套和散套（即*套曲），指套計收錄48套，先就套名、曲目及*門頭*牌名等做詳盡的整理，接著以泉州昇平奏本和許啓章本【參見許啓章】爲主，依形成的三個時期分列48套*指；套曲，計有9套，這是首次將此類*南管音樂公諸於世的研究著作，作者從套曲的發現、套數、曲牌數、展演方式等，對套曲做詳盡的整理，同時詳加介紹*南聲社、吳再全、*郭炳南、*雅正齋、*聚英

社等 *曲簿中關於套曲的曲目、抄寫狀況及特色，最後再摘取南聲社、吳再全和郭炳南曲簿中的內容，將9套套曲的曲目內容完整地呈現。下編亦包括兩個部分：「散曲」及「譜（清奏譜）」，前者依門頭從諸多曲簿摘取一曲，計209首，並依音樂結構「曲牌類」、「滾門類」、「小曲類」、「集曲類」、「犯曲類」、「南北合」六類排列；譜，19套，依音樂結構內容分為「固有譜」、「衍生譜」和「外譜」三類。附編則是各館閣手抄本的總目稿。（李毓芳撰）

參考資料：79

曲簿

讀音為 khek⁴-pho·⁷。亦稱「曲冊」，指民間傳統樂種或劇種用以記載音樂或戲齣的簿子，通常抄寫在傳統的直式帳簿上。抄寫的形式並不統一，有戲齣、曲牌、鑼鼓點混抄，或分類抄寫不等。（鄭榮興撰）

曲辭

讀音為 khek⁴-su⁵。指 *戲曲或 *細曲中歌唱部分的文本。（潘汝端撰）

曲館

讀音為 khek⁴-koan²。早期良家子弟所組成的北管 *館閣，或稱子弟館閣、*子弟館，乃良家子弟利用閒暇之時，學習 *北管樂器、唱曲作戲的組織與場所。曲館成立背景，包括休閒娛樂、流行及面子問題等，但絕大部分理由是基於傳統社會裡，以公眾祭祀為中心的各類相關活動之需求，如地方廟宇的酬神演戲、迎神賽會等。

傳統曲館由地方男性成員所組成：組成方式有頭人制、會員制、宗族制及混合制等，以頭人制最為普遍。成員包括館主、*館先生、樂員、社員等，以不同組成方式所形成的曲館，其成員名稱略有不同。館主，亦稱 *館東，今多改稱社長或理事長，是館閣的組織者與負責人，多為當地的士紳，不但致力於音樂活動的組織，更是實際出錢贊助音樂活動的人士，少數館主更實際參與音樂的演出。館先生，是臺

灣傳統音樂圈對音樂傳授者的尊稱，在北管中常被稱為「某某先」，如生其先（鄭生其）、惡人先（*葉美景）等。館先生有業餘與半職業之分，他們各有專長，所授的音樂項目亦有所不同。館先生教館是以「一館」四個月為計算單位【參見開館】。子弟們初學所跟隨的第一位館先生，稱為「破筆先生」，最初學的一齣戲則稱為 *破筆齣頭。館員則是北管館閣裡的主要參與者，又分為樂員與非樂員（或稱社員），樂員為實際學習與參與音樂演出者，非樂員則以時間、金錢等方式參與館閣活動。

北管曲館分布，因地理與人文而有所區別。北部宜蘭、基隆、臺北等地的館閣，主要分成「社」系與「堂」系，不同系統的音樂內容與奉祀神明皆不相同。「社」系屬於 *古路音樂系統，奉 *西秦王爺為樂神，「堂」系則以 *新路音樂系統為其學習演奏的內容，奉祀 *田都元帥。在以往，不同音樂系統的北管館閣不相往來，甚至時有 *拚館械鬥之事發生，但具有相同館名者，其師承系統上多少有所關聯，最明顯的是基隆地區的曲館。基隆的曲館，主要以古路系統的聚樂社與新路系統的得意堂為主，在新北市沿海地區與基隆境內，幾乎都以這兩個名號為曲館名稱，除了基隆市區內的本館外，餘者皆在本館名稱前冠上地區名，或是在館名之後加上第幾組。位於臺中與彰化等中部地區的北管曲館，則以「軒」系和「園」系的傳承為主，但不論其館閣系統為何，二者在音樂上並無特別的差異，各館在古路與新路系統的曲目上皆有所學習，樂神以西秦王爺為主，軒園之別只出於師承系統之不同。

北管是臺灣傳統音樂中的最大樂種，分布相當廣闊，幾乎遍及全臺。若以館閣所在的密度來看，宜蘭、臺北、臺中、彰化是北管館閣分布最多的區域，這些地區同時也擁有較具歷史的館閣，保存了較豐富的 *北管音樂與表演形態。目前雖仍存在不少北管館閣，但大多以 *出陣營利為主，真正能夠進行具藝術性的 *排場，或是 *上棚演戲的曲館，已不多見。（潘汝端撰）

曲館邊的豬母會打拍

南管俗諺。讀音爲 khek[4]-koan[2] pin[1] e[5] ti[1]-bo[2] oe[7] phah[4]-phek[4]〔參見絃管豬母會打拍〕。（李毓芳撰）

曲見

讀音爲 khek[4]-kin[3]。*曲簿中或寫做「曲徑」、「曲視」，見、徑、視，泉州話均發音爲（kin[3]），是南管計算曲子的單位，一首曲子稱作「一見曲」。其意義用法與南北曲的「支曲」相同。（林珀姬撰）參考資料：79, 117

曲腳

讀音爲 khek[4]-kha[1]。*南管音樂的演唱者。從前的南管曲腳通常專攻演唱，不學樂器。一般言之，*館先生對學生的學習，以聲音條件較優者，會要求學生專攻唱曲，聲音條件較差的才轉而學習樂器。早期的「大曲腳」往往可以演唱一、二百首以上的曲目。（林珀姬撰）參考資料：79, 117

曲旁

讀音爲 khek[4]-peng[5]。指針對個別角色所抄寫的劇本。以往演北管戲，通常是先分配好角色，*先生才開始針對不同角色個別指導。故某人要扮演〈扯甲〉中的小生，先生便從*總講中將小生在全劇中的所有唱唸口白與*曲辭等，另行摘出謄寫，成爲小生的專用本。這類曲旁，無法看出全齣戲曲的全貌，須經先生教學、排練後，才能得知完整戲齣的進行。（潘汝端撰）

曲詩

讀音爲 khek[4]-si[1]，即*南管音樂的文本。受到西方教育系統的影響，現代人把歌曲中的文辭稱爲「歌詞」，演唱稱爲「唱歌」，但南管人不用「唱歌」這一名詞，而稱之爲「唱曲」，曲子演唱的內容就是曲詩（即今之歌詞）。大部分南管音樂的曲詩都與戲曲有關，其中以《陳三五娘》故事內容的曲目最多；少部分爲文人或*絃友自度曲，屬閒辭類或閨怨類居多。*北管音樂亦將*細曲文本稱爲曲詩，鼓點譜稱爲*鼓詩。（林珀姬撰）參考資料：79, 117

曲韻

讀音爲 khek[4]-un[7]。

一、指歌曲的旋律。在北管文化圈中，對戲曲唱腔的曲韻，還有高韻與低韻的說法，即相同板式的唱腔有高低不同的旋律走向。

二、指歌唱時的韻味。（潘汝端撰）

Q
quguanbian 漢族傳統篇

曲館邊的豬母會打拍 ●
曲見 ●
曲腳 ●
曲旁 ●
曲詩 ●
曲韻 ●

R

R
raojing
● 遶境
● 饒平腔
● 日戲
● 容天圻

漢族傳統篇

R

遶境

臺灣民間常態性的信仰活動，普遍存在於臺灣各地，其名稱隨規模之大小、地域之不同而有別。小型的稱「瘟庄」（或云庄、運庄），為「遶巡庄頭」之意，今已是「角頭性遶境」的代名詞。大型的稱＊刈香（或割香），僅存於臺南一帶，目前計有五個刈香實體，稱為「五大香」〔參見臺灣五大香〕。二者方式、目的相同，也都以香陣為主體，但在結構、涵蓋面上卻有很大的差異，通常以場面大小、香路遠近、香期長短和有無蜈蚣陣作為區分標準。

有些地方則稱為遶境、遊行、迎王、出巡、扛輦子、王爺會等，雖各地不一，但皆意指「神明出巡，綏靖轄域」。由諸神鑾駕率領陣頭藝閣，浩蕩繞行全境，旨在肅清不潔鬼祟，保佑合境平安、人神永樂。通常先遊外境再繞內境，遊外境兼有與附近村庄之神明及信徒往來、交遊聯誼之意。所謂「境」是「庄頭」之意。遶境遊行通常一至四天，但以三天最多。其模式為「出香─遶境─入廟」。（黃玲玉撰）參考資料：203, 204, 207

饒平腔

客家語言腔調之一。「饒平」是廣東饒平縣，位於廣東西南方，接近福建的邊界。饒平腔有七個聲調：陰平、陽平、上聲、陰去、陽去、陰入、陽入。在臺灣，桃園中壢的過嶺里、新竹竹北的中興里、新竹芎林的文林村、苗栗卓蘭的新厝里、臺中東勢的福隆里，仍有人使用饒平腔。（吳榮順撰）

日戲

早上或下午演出的傳統戲曲，稱日戲。（鄭榮興撰）

容天圻

（1936.12.10 中國福建福州─1994.4.25 高雄）

琴人、兼擅書畫。祖籍敦煌，1949 年來臺，後定居於高雄鳳山。臺灣省立農業專科學校（今國立屏東科技大學）畢業，曾任省立鳳山中學（今國立鳳山高級中學）美術教師。七歲開始隨外祖父梁賓習畫，1953 年開始隨吳昌碩之弟子朱念慈習山水畫，1963 年開始隨＊胡瑩堂習古琴、山水。1972 年拜馬壽華學習指畫。1976 年 2 月於梁在平（參見●）等所舉行的「亞洲箏樂欣賞會」中演奏古琴，同年年底在臺北故宮博物院所舉行的「亞太音樂會議」中由梁銘越（參見●）主持之「古琴欣賞會」中擔任古琴演奏。1980 年與香港琴家盧家炳訂交，並為盧氏《春雨草堂琴譜》作序。1981 年與梁在平、施桂珍在屏東市立文化中心舉行古琴古箏演奏會。1990 年 2 月於「大雅清音」系列活動中在臺南市及高雄市的文化中心演奏古琴。美國華盛頓大學音樂系曾於 1975 年派人錄製容天圻的古琴演奏錄音，以供學術研究，又於 1984 年出版之＊《梅庵琴譜》英譯本中，附容天圻所演奏梅庵琴曲三首之錄音帶。

容天圻除了古琴演奏之外，亦醉心於琴學資料的蒐集、研究與推廣，對於近代臺灣的琴人和琴壇掌故也費心搜羅，生平所著琴文約 30 篇，發表於報章雜誌或收錄於所著專書如《庸齋談藝錄》（1967）、《畫餘隨筆》（1970）、《談藝續錄》（1975）、《藝人與藝事》（1979）

中。另外容天圻亦能斲琴，曾在胡瑩堂指導下，與工匠蘇爰林合作斲了一張「海潮音」琴，後共監製古琴十四床〔參見斲琴工藝〕。藏有古琴「秋月」、飛霞珮〔參見施士洁〕。其古琴弟子有施桂珍、李孔元等人。容天圻為知名書畫家，曾舉行多次書畫展，獲臺灣中國文藝協會第13屆文藝獎章國畫獎，張大千曾親題「指揮如意」四字贈容天圻。1994年4月25日於高雄去世。享年五十八歲。（楊湘玲撰）

參考資料：148, 315, 473

榮昌堂

也稱*蔡榮昌堂，今改名北極玄天宮，位於臺南佳里三五甲。是臺南佳里三五甲「北極玄天宮文武郎君陣」所隸屬之廟宇〔參見文武郎君陣〕。（黃玲玉撰）參考資料：206, 210, 400

榮昌堂文武郎君

北極玄天宮文武郎君陣早期陣名。*榮昌堂為北極玄天宮之早期名稱，位於臺南佳里三五甲，故今「北極玄天宮文武郎君陣」早期也稱為「榮昌堂文武郎君」〔參見文武郎君陣〕。

（黃玲玉撰）參考資料：206, 400

榮興採茶劇團

為臺灣苗栗的客家*改良戲班，創立於1987年，團主為鄭月景，但實際營運人為*鄭榮興。其前身為創於1950年代的客家採茶戲班「慶美園」，團主名伶鄭美妹為鄭榮興的祖母。鄭榮興在研究傳統客家表演藝術多年後，於1986年重組慶美園，1987年首應中華民俗藝術基金會之邀，參加臺北市夏季露天藝術季，於臺北新公園演出，觀眾反應熱烈，1988年登記立案定名為「榮興客家採茶劇團」。為現今客家劇團中，演出棚數最多、知名度最高的團體。演員有劉玉鶯、傅明乃、黃鳳珍、*曾先枝、賴海銀、黃天敏、張雪英、吳勉、古蘭妹、劉金英、*王慶芳、賴宜和等人，*文武場多為*陳家客家八音團成員。該團創立以來，持續全臺各地巡迴演出，1992年首次應⊕文建會之邀，赴美國紐約中華文化中心演出，該年

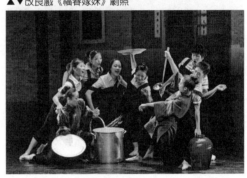

▲▼改良戲《福春嫁妹》劇照

亦獲教育部頒發*民族藝術薪傳獎。爾後多次出國前往美、加、日本公演，受到僑界熱烈歡迎。曾獲「臺灣省客家戲劇比賽」第1屆優勝團體及最佳文、武場獎；第3屆最佳文、武場獎；第4屆優勝團體獎、最佳劇本創作及最佳文、武場等各項大獎；自1997年起，開始辦理「客家戲曲人才培訓計畫」，培訓客家戲曲表演新秀。1998年起，由鄭榮興妹妹鄭月景擔任團長，一方面承繼恢復客家傳統戲劇之原貌，一方面因應時代潮流所需，依客家戲曲*九腔十八調的原則創作新劇目。該團亦執行製作「三腳採茶唱客音·傳統客家三腳採茶串戲十齣」套裝書出版。該團時常受全臺各地藝文單位、廟會慶典之邀演外，更將傳統採茶戲帶進國家藝術殿堂，奠定客家採茶戲在臺灣戲曲界之地位。更曾多次出國至美國、加拿大、中國、日本、泰國、馬來西亞、奧地利、阿根廷、巴拉圭、巴西、澳洲與紐西蘭等國巡迴公演，將傳統客家採茶戲推向國際舞臺，受到僑界及國際人士熱烈歡迎。（吳榮順撰）

肉

讀音為 bah[4]。整體而論，*南管音樂旋律的進行、聲響輕重、速度快慢，皆賴*琵琶掌控醞釀。然琵琶鏗鏘聲斷，須仰簫絃曲韻綿延旖旎之音，填補琵琶音與音之間的間隙，兩者交相賡續，加上*三絃和*二絃的佐助，才能使南管音樂鏗然有力，同時又飽滿圓潤。因此將琵琶與三絃所彈奏的未加裝飾的骨架旋律稱為「骨」，加上裝飾的簫絃（包括唱曲）之音喻為肉。（李毓芳撰）參考資料：85, 103

肉譜

民間音樂語彙。讀音為 bah[4]-pho[·2]。指已加入各類裝飾音的曲調，與*骨譜相對。以大公管【風入松】前四個板為例，不加裝飾音的曲調演奏「工六五ㄨ仕五六工五六」等音，曲調較為質樸，而在相同地方經實際吹奏後所產生的肉譜，則可能成了「工上六工五ㄨ仕ㄨ仕五仕五六工五六五」，曲調較骨譜多了變化，略顯花稍，猶如在一棵空的樹木枝幹上添上若干綠葉。*北管抄本上的*工尺曲譜通常以骨譜形態出現，經先生口傳教學及實際演奏後，則呈現肉譜的情況。（見譜）（潘汝端撰）

（骨譜）工　六　五ㄨ仕　　仕五六工五六

（肉譜）工上六工五ㄨ仕ㄨ仕五仕五六工五六五

大公管【風入松】開頭部分的骨譜與肉譜之對照

軟板

*客家八音樂師之行話，指*絃索音樂的演奏方式。客家八音絃索音樂經常把原有的傳統*民歌或曲牌加花、變奏，讓速度變慢，拍子加長，如同崑曲的贈板，也就是一般西方曲式學所謂的增值。也因為節奏放慢，*嗩吶的吹奏則以嬌柔為上，俗稱軟板。（鄭榮興撰）參考資料：12

入館

讀音為 jip[8]-koan[2]。廟會*遶境時，香陣的組成結構通常分為「前鋒陣」、「鬧熱陣」、「主神陣」三部分，而這些由庄民組成的子弟*陣頭，特別是「鬧熱陣」，平日並不組織、練習，香科開始前才由各廟宇負責人調集人馬練習，待調集齊了，訓練之前要先舉行「入館」儀式。

入館時會在臨時搭建的寮館，或在師父或成員家中，迎請陣頭祖師加以供奉，目的是希望陣頭成員的學習能夠圓滿，今則多設於廟中。訓練期間約在香期前一、兩個月開始，多利用晚上閒暇時練習，有固定的集訓場所，越到香期越緊鑼密鼓。

各庄各種陣頭入館儀式有其共通性，亦有其相異性。大部分入館、*探館、*開館、*謝館是由神明看日，但也有例外的，然無論由神明或人看日，今大多看在假日，以方便各行各業參與。（黃玲玉撰）參考資料：207, 210

S

《三不和》

讀音爲 sam^1-put^4-ho^5。南管「譜」套之一，*管門爲 *四空管，共六章，曲調皆由首章「清平調」變化發展而成。彈奏本套譜時，因旋律出現大量的低音「六」和「ㄨ」，故 *琵琶與 *二絃需重新調絃，以方便彈奏，但 *三絃與 *洞簫不變。如琵琶，遇低音時多以彈奏母線或三線（即「甲線」）【參見南管記譜法】的方式表現，若以原來的「芒、甩、下、工」調絃方式，左手勢必忙於尋找按絃的位置，三線和母線退線後，即解除這項困擾。依 *曲簿的說明，琵琶的調絃法有兩種，其一爲子線、二線不改，三線調成「ㄨ」，母線調成低音「ㄨ」，四線定絃以西洋音樂記法，從母線到子線依序爲 d^1, a, f, c；另一種調絃法，除三線、母線如上調法外，子線亦調成中音域的「ㄨ」，子線至母線四線音高依序爲 c^1, a, f, c。二絃的調絃法爲子線調成「ㄨ」（c^1），母線調成「㕭」（f^1），左手按絃位置也隨之改變。由於琵琶的四根絃粗細不同，儘管音高相同，因絃的粗細而產生不同的共鳴，遂予聽者異於一般的音響感覺。

一般言「譜」爲標題音樂，音樂內容非景即物，但本套《三不和》之名，顯然既非寫景，也非繪物，似乎與所謂標題音樂無關。若從定絃角度來看，琵琶與二絃兩件樂器需重新定絃，琵琶四線中有兩線需要重新定絃，不論從四件樂器上看或單從琵琶上看，相對與以往的定絃方式，即有三處不和，此爲《三不和》之名的由來。（李毓芳撰）參考資料：78, 270, 506, 507

三齣光

從前臺灣南部地區演 *傀儡戲，一臺戲是從午夜子時拜天公後上演，共演三齣戲，中間穿插由道士唸經拜懺等科儀【參見道教科儀】，演完剛好天亮，所以叫做「三齣光」。（黃玲玉、孫慧芳合撰）參考資料：49, 55, 301

三齣頭

讀音爲 san^1-$tshuh^4$-$thau^5$。指完整的北管 *扮仙演出，包括神仙劇（天上神仙之聚會）、賜福劇（神仙下凡恩賜有福之人）、封誥劇（凡人受封公侯將相）三個部分之連結。（潘汝端撰）

三大調

以 *【老山歌】、*【山歌子】、*【平板】三種客家民謠曲調之合稱。最早可見於 *賴碧霞客家民謠專著，以三大調作爲與諸 *小調相對應。另，此說近年來逐漸轉化成爲「大調」並相當流行於客家歌謠研習班界【參見客家歌謠研進會】，但此說法，並無學術依據考究。（鄭榮興撰）參考資料：12, 241, 243

三分前場七分後場

*布袋戲語彙，旨在強調布袋戲後場之重要。一說是在 *布袋戲後場音樂由南管轉變爲北管之後，戲班常流傳一句話「三分前場，七分後場」，即後場音樂扮演連貫與烘托劇情的重責。

也有認爲人們到劇場欣賞演出，說去「聽戲」的要比說去「看戲」的多，以 *南管布袋戲與 *潮調布袋戲之溫婉細緻，觀眾主要還是著重在欣賞唱腔和 *文場音樂；即使面對高亢熱鬧的 *北管布袋戲，觀眾仍是以聽懂以 *正音、「官話」發音的唱曲爲榮，同樣也證明了後場的分量，而有「無後場行沒腳步」之俗諺。（黃玲玉、孫慧芳合撰）參考資料：73, 133, 187, 231

喪事場

客家人重視孝道，家庭觀念也很強，對於喪葬的禮俗十分周到。在喪事場中的 *客家八音團，引領儀式過程，使其順利且緊湊的進行，

S

sangua

漢族傳統篇

● 三寡四倍思
● 三呼四喚
● 三腳採茶
● 三軍國劇隊
● 三軍劇團
● 三撩
● 《三面》
● 三人弄
● 三十六身七十二頭

並且牽動民眾哀傷的情緒。在喪事場中，*八音貫穿了整個儀式，而且有頭有尾，以八音作為開始，也以其結束。喪事場的儀式過程，不論是祭神或是祭祖，皆以*直簫作為主奏樂器，所吹奏的音樂稱為*《簫仔調》。（吳榮順撰）

三寡四倍思

有關南管指套曲目的說法。*讀音為 sam[1]-koa[2] su[3]-poe[3]-su[1]。據已故藝師*吳昆仁言，*指套中有三套寡北曲目：《舉起金杯》、《惰梳妝》、《出漢關》；四套*倍思管曲目：《花園外》、《聽見杜鵑》、《忍下得》（第一節錦板，尾部轉倍思管，第二節為*潮調）、《移步遊》（我只心之第二節起）。另一說法為三倍四寡，此為蔡青源之說法，倍思：《花園外》、《聽見杜鵑》、《移步遊》（我只心之第二節起）；寡北：《舉起金杯》、《惰梳妝》、《出漢關》、《南海觀音讚》。一般認為《南海觀音讚》為祭祀用曲，不可閒和，故不算在內。（林珀姬撰）參考資料：79, 117

三呼四喚

南管琵琶指法語彙。讀音為 sam[1]-ho·[1] su[3]-hoan[3]。南管演奏*慢頭*慢尾處常用之指法，如*指套《趁賞花燈》四節「鐘聲報曉雞聲啼」句的「啼」用法即為三呼四喚之法。（林珀姬撰）

參考資料：79, 117

三腳採茶

臺灣的客家戲，一般通稱為*採茶戲，而「採茶戲」最早在臺灣的發展就是三腳採茶戲。基本上，所有的客家戲無論音樂、劇情與舞臺技術等方面，都是從客家三腳採茶戲的基礎上進一步發展而來，例如「採茶相褒」、「新時採茶」、「改良採茶」、「採茶大戲」等。整個歷史呈現系列性、條理化的發展過程。音樂風格乃由一元而多元，由幹而枝，由枝而葉的方式呈現。（鄭榮興撰）參考資料：12

三軍國劇隊

參見京劇（二次戰後）。（溫秋菊撰）

三軍劇團

臺灣歷史上隸屬國防部陸海空三軍的劇團實際上共有四團，即陸軍的「陸光國劇隊」、海軍的「海光國劇隊」、空軍的「大鵬國劇隊」，以及聯勤的「明駝國劇隊」〔參見京劇百年、京劇教育、京劇（二次戰後）〕。（溫秋菊撰）參考資料：223

三撩

南管拍撩（節拍形式）之一。讀音為 sa[n1]-liau[5]。一拍三撩，相當於西洋音樂四二拍號，即以二分音符當一拍，每小節有四拍。*撩拍記號為「、、、。」〔參見南管音樂〕。（李毓芳撰）

參考資料：78, 348

《三面》

讀音為 sa[n1]-bin[7]。南管大譜《三臺令》之原名，除*慢頭之「西江月引」外，以「金錢經」為第一節，次節為「採茶歌」，三節為「正雙清」，故稱三面，三節均為慢板三撩拍，「金錢經」源自佛曲，曲調悠揚、祥和而莊重。「三、五、八面」，即是指三臺令、五湖遊、八展舞等三個套曲，均以「金錢經」為第一節。意即三面金錢經、五面金錢經、八面金錢經。（林珀姬撰）參考資料：79, 117

三人弄

*竹馬陣表演形式之一，指前場由三種生肖同時演出。（黃玲玉撰）參考資料：378, 468

三十六身七十二頭

宜蘭地區*協福軒、*福龍軒、*新福軒三團*傀儡戲團，皆稱其所擁有的戲偶總數均「三十六個偶身，七十二個偶頭」，意指玉皇大帝麾下所屬「三十六天罡」與「七十二地煞」，在除煞儀式中傀儡戲偶代表所有職司除惡避邪的神兵神將。但江武昌《懸絲牽動萬般情──台灣的傀儡戲》中，以為「三十六、七十二」只不過是用來象徵一個完整的大致數目字而已，如同「孫悟空七十二變」、「一○八條好漢」等。

（黃玲玉、孫慧芳合撰）參考資料：55, 88, 136, 187, 301

S

sanshixinian

三時繫念 ●
三手尪子 ●
三條蟑螂鬚 ●
三條宮 ●
三聽四去 ●
三五甲文武郎君陣 ●
三絃 ●

漢族傳統篇

三時繫念

為佛教「中峰三時繫念法事」的簡稱，是淨土法門殊勝的行持之一。儀文為元朝中峰明本所編撰的，其最主要的目的是在規勸行者，依淨土法門念佛修持而能得解脫，同時也能憑阿彌陀佛之願力，勸導亡靈往生西方極樂世界。屬於普濟類（濟度亡靈類）法事之一。

三時繫念整場儀式共分三個階段（三時）舉行，每一階段（每一時）皆由誦經、持名（*念佛）、講演（開示 *白文）、行道、懺悔、發願、唱讚等七部分組成。在三時繫念佛事中，有許多的 *讚偈，透過這些讚偈，可以使信眾體悟到彌陀的悲願和佛陀的本懷。在三時繫念中最重要的便是 *主法和尚在每一階段佛事中的開示白文。它是法會的精華，透過開示文的聽聞、薰修，可以使亡靈和參與法會的信眾，深入體驗淨土法門的精神。

三段開示白文的宣唱則運用 *水陸法會中常見的梵腔、道腔、書腔。但部分道場法師有時也會因為時間限制，而以直白方式代之。念佛則是由慢速的六字南無阿彌陀佛 *佛號轉至快速的四字阿彌陀佛佛號。念佛速度的改變，使眾人能逐漸進入宗教情境中。種種的佛讚的唱誦，如：彌陀大讚、戒定眞香讚等，同時也可使法會氣氛更加莊嚴。（高雅俐、陳省身合撰）參考資料：46

三手尪子

讀音為 san[1]-tshiu[2] ang[l]-a[2]。臺灣 *傀儡戲前場「助演」演師之一。臺灣傀儡戲傳統前場演師三人，分別為一位 *頭手以及兩位助演，「三手尪子」指第二位助演演師。（黃玲玉、孫慧芳合撰）參考資料：55, 187

三條蟑螂鬚

讀音為 san[1]-tiau[5]-ka[7]-tsoa[2]-hi[1]〔參見眍板〕。（編輯室）

三條宮

讀音為 san[1]-tiau[5]-keng[1]。北管 *牌子樂曲體裁之一種，由「母身、清、讚」等三段組成，此三段共用一個牌名，如【普天樂】實際上包括了【普天樂・母身】、【普天樂・清】、【普天樂・讚】等，抄本中通常不會標示出「母身」二字，僅標出曲牌名稱，但標示了「清」、「讚」二段。三條宮形式牌子之計算單位為「一宮」；通常「母身」段的旋律較長，且速度較慢，可插用的鑼鼓較多，變化也較多樣，「清」、「讚」二段在長度上就明顯短小，且速度較為快速，插介〔參見介〕較少。（潘汝端撰）

三聽四去

讀音為 sam[1]-theng[1] su[3]-khi[3]。南管 *指套中《爹媽聽》、《小姐聽》、《聽見杜鵑》三套均有「聽」字，故稱「三聽」；《情人去》、《為君去》、《想君去》、《親人去》四套均有「去」字，故稱「四去」，*絃友傳說如果「四去」都學會了，此人也會走衰運，故一般絃友不將此四曲目全部學會。（林珀姬撰）參考資料：79, 117

三五甲文武郎君陣

*文武郎君陣之別稱〔參見鎮山宮〕。（黃玲玉撰）

三絃

撥絃類樂器。三絃之稱始見於元代，元、明、清以來一直為 *說唱音樂的主要伴奏樂器。南管三絃其形制類同於江南一帶的小三絃，長柄，琴筒兩面蒙以蟒蛇皮，琴柄不設音位指板。三根絃由上而下（琴身橫置，琴筒在右時）分別稱為母線、中線、子線，以母線最

左為南管三絃，右為北管三絃。

粗、子線最細、中線居中，所定之律各是下（a）、工（d[1]）、一（a[1]），實際音高比 *南管琵琶低一個八度。彈奏時，琴身橫置，琴筒向外以右手前臂輕壓琴筒邊緣靠近右肋骨處，手腕內彎 90 度，手掌中空，以指甲撥彈琴絃；左手虎口輕扣琴柄，手指隨音按指位。指法不

S

漢族傳統篇

shaban
● 煞板
● 沙鹿合和藝苑
● 上尺工譜
● 山歌
● 山歌比賽
● 山歌班
● 山歌腔

論點、挑、甲、撚，皆與*琵琶相同，因音色較沉、篤實，屬中低音，爲輔佐琵琶之用，故彈奏時必由琵琶先出，三絃緊接在後。*南管音樂中展現三絃技巧最爲著名的是譜*《梅花操》。

三絃也用於北管，柄略長於南管三絃，單面蒙皮。此外也應用於國樂、說唱音樂、*歌仔戲與*陣頭類的*車鼓、*竹馬陣等。（李毓芳撰）參考資料：78, 110

煞板

爲佛事進行中較大音樂段落結束時*法器擊奏的節奏模式。鼓爲主要節奏與速度變化的法器。節奏與速度擊奏方式：一拍（四分音符）一擊逐漸加快成爲輪（滾）奏，最後減緩速度，重擊一下（停留約一個附點四分音符之音長），再輕擊一下（約八分音符之音長），再重擊兩下（約四分音符之音長兩次）。（高雅俐撰）參考資料：386

沙鹿合和藝苑

*南管、*南管戲團體。1993 年由 *林吳素霞於臺中沙鹿成立，以推廣 *南管音樂與戲曲爲目標，致力於傳統南管文化的推廣保存、教材編撰、劇本整理，並培訓南管演唱、演奏、表演人才。除開班傳習，更積極培育種籽教師及演出，是臺灣少數兼習南管音樂與戲曲的團體。

歷年重要的演出有：2002 年赴法國巴黎及布希喬治市演出；2005 年南管「小套曲」的示範演出；2010 至 2021 年間，連續十年重現南管「排門頭」活動，並記錄保存，2022 年出版《南管七大枝頭排門頭系列──【倍工】四孤、四對》。在 *南管戲方面，因爲有林吳素霞這位文化部（參見 ❷）指定的無形文化資產「重要傳統表演藝術─南管戲曲」保存者〔參見無形文化資產保存─音樂部分〕駐館，是臺灣目前唯一南管戲藝生培育的搖籃，歷年已傳習的劇目有 16 齣，包含全本的《郭華》、《葛熙亮》、《韓國華》、《劉知遠》、《蘇東坡》、《朱弁》、《高文舉》、孤本的《雪梅教子》、《昭君和番》，以及《陳三五娘》、《呂蒙正》、《蔣世隆》、《董永》、《桃花搭渡》、《管甫送》、《拾棉花》等，並培育出張春玲、陳燕玲、吳炳慧等結業藝生。

歷年的獲獎有 2002-2014 年連續十三年榮獲臺中傑出演出團隊、2019 年被臺中市政府登錄爲「傳統表演藝術─南管音樂」保存團體。（蔡郁琳撰）參考資料：120

上尺工譜

讀音爲 siang7-tshe1-kong1 pho$^{\cdot 2}$〔參見漢譜、起譜、落譜〕。（黃玲玉撰）

山歌

山歌之體裁與《詩經‧國風》相同，可分爲賦、比、興三種。概用七言絕句體式。爲工作之餘抒發情緒的方式之一，其最特殊的地方就是使用雙關語、俚語。多傳唱於山區民衆口中，曲調高亢、節拍自由，曲風奔放。（鄭榮興撰）參考資料：12, 241, 243

山歌比賽

政府爲了推行文化復興運動，倡導正當娛樂，提高 *客家民謠的演唱水準，激勵民衆愛鄉、愛國情操，於 1963 年 9 月（中秋節），中國廣播公司（參見 ❸）苗栗廣播電臺舉辦第 1 屆全國客家民謠比賽，優勝者有邱娣妹（外號豆腐伯母）、*賴碧霞、黃連添等，得到各界好評，這項競賽活動開始陸續蔓延到其他鄉鎭市，至今各地也仍持續辦理。（鄭榮興撰）參考資料：243

山歌班

學習 *客家山歌的民間社團稱爲山歌班，由於 1963 年 9 月（中秋節），中國廣播公司（參見 ❸）苗栗廣播電臺，舉辦第 1 屆全國客家民謠比賽後，各地山歌班興起，至今蓬勃發展。（鄭榮興撰）參考資料：243

山歌腔

爲臺灣客家傳統戲曲 *採茶戲的重要唱腔系統之一，由客語 *四縣腔山歌爲基礎，爲了戲劇情節所需，發展出各式各樣的「曲腔」，如

【老腔山歌】、〈上山採茶〉、〈溜鳥歌〉、〈攬腰歌〉、〈陳仕雲〉、*〈送金釵〉、*〈海棠花〉、*【山歌子】、【山歌什念子】等。(鄭榮興撰) 參考資料：241, 243

【山歌子】

一、客家民謠。*山歌類。曲調源自於*【老山歌】，為*客家山歌類*民歌較為晚近的樂體發展。演唱形態，可獨唱，也可以對唱表現，後來才漸次增加樂器的伴奏。也為客家大戲的改良腔調之一。

二、在以往，人們除了用*【老山歌】，也會用【山歌仔】，來對唱互相調情或是對罵。由於【老山歌】較為難學、難唱，因此產生了節拍固定，較為好唱的【山歌仔】。【山歌仔】的曲調是固定的，但歌詞是即興的，其前奏與老山歌相似，曲調旋律上比【老山歌】更為固定，且節奏也較為明顯。其對於虛字的運用，較為嚴格，虛字加入歌詞中，正確的加法為21121，也就是說，每隔二、一、一、二、一個實字，便插入一個虛字，其調式為羽調式。

(一、鄭榮興撰；二、吳榮順撰) 參考資料：12, 241, 243

上撩曲

南管音樂術語。讀音為 tsiun7-liau5-khek4。*三撩*拍以上的曲目，演唱的速度慢、技巧多，稱為上撩曲，不是一般初學者所能勝任。(林珀姬撰) 參考資料：117

上路

參見西路。(編輯室)

上棚

北管語彙。讀音為 tsiun7-pi$^{n5}$ 或 tsiun7-pe$^{n5}$。指登上高高架起的棚子，即演戲之意，此為北管*館閣對於粉墨登場演戲的說法。尋常百姓對於傳統*戲曲的演出，多以「做戲」、「搬戲」稱之；職業藝人則稱之為*出戲籠或*出籠。一般演戲的程序，首先會吹奏*牌子或只以鑼鼓*鬧臺熱身，以告知鄉里民眾該處即將開

演。接著搬演*扮仙戲，扮仙完畢後，才是「正戲」的演出。正戲又有*日戲（約下午三點開演）與*夜戲（約晚間七點開演）之別，夜戲完畢之後，在北管較興盛之時，還可能接著演出*眠尾戲。以往的上棚演出，主要在地方上廟宇的重大慶典場合，或是館閣間技藝上的*拚館。但現在由於能夠演出北管戲曲的團體並不多，除了能在少數地方的重大慶典或神明誕辰見到北管戲曲的演出，另外在政府文化單位舉辦的部分活動場合，亦可見到。(潘汝端撰)

〈上山採茶〉

臺灣客家*三腳採茶戲十大齣劇目《賣茶郎張三郎故事》的第一齣《上山採茶》中，演唱的一首曲調。雖名為〈上山採茶〉，但其曲調實為*【老腔採茶】。內容為賣茶郎——張三郎，與妻子、妹妹，一同到山上的茶園採茶，一路上演唱的曲調。其使用的音階為三聲音階：Mi（角）、La（羽）、Do（宮）的小三和絃組織，曲式結構為前奏 +A1+ 過門 +A2，為兩句式的山歌曲式，也就是說，整首曲子，只有兩句歌詞，且歌詞中，加入了許多襯字與虛字。(吳榮順撰)

上四管

讀音為 teng2 si$^3$-koan2【參見頂四管】。(編輯室)

邵元復

（1923 中國江蘇南通－1996.10.29）
琴人。梅庵琴派第二代傳人之一邵大蘇哲嗣。南方大學政治系畢業。自幼隨父親學習古琴，後又受徐立孫指導，十六歲即得梅庵琴學真傳。及長，又鑽研其他琴派之論說，藉以融合各派之琴藝。1949 年來臺，經數次遷徙後定居高雄。來臺之後閉門養晦，僅有時教授書法，一度中斷彈琴及與琴友交流，至 1985 年左右始恢復彈琴及教學。之後多次參與公開展演活動，例如在 1989 年高雄市立文化中心「古琴古樂展」中主持「琴樂之美」座談會；1990 年參加基隆市立文化中心舉辦的「全省古琴巡迴演奏」於臺南演出，以及高雄市第 1 屆港都國

樂節之「琴韻箏聲」演奏會，並應*高雄市古琴學會邀請主講「簡介中國的古琴」；1993 年在高雄市廣播電臺「南風樂府」節目中播講「梅庵琴派的起源和發展」等。古琴學生包括蘇秀香、陳慶隆、李廣中、蔡賢璋、陳信利等人。

晚年致力於研究梅庵派琴曲之淵源及流變過程，撰寫成專著《梅庵琴曲考證與研究》，並於 1995 年將此專著與初版*《梅庵琴譜》、字譜簡譜合編、增錄之論著及書信等資料彙整出版為《增編梅庵琴譜》上下兩集。然邵元復亦因編纂此書積勞成疾，於 1996 年 10 月 29 日逝世，享壽七十三歲。（楊湘玲撰）參考資料：315, 572

勝拱樂歌劇團

為臺灣桃園平鎮的客家*改良戲班，創立於 1963 年，其前身為「正拱樂歌劇團」，團主為范姜新熹；1974 年，現任團主彭勝雄購入該團戲籠及牌照，改名為「勝拱樂歌劇團」。成立之初，以在南部演唱京劇全本《三國演義》為主，一年約演出 250 天以上；多演唱京劇以及*歌仔戲。

1984 年遷回中壢，才轉變成為客家劇團，演出地點約為桃園、新竹、苗栗等地；1995 年轉至宜蘭演出歌仔戲。1983 年獲臺灣省北區七縣市地方戲劇比賽優勝，1992 年獲第 1 屆「客家戲劇比賽」之甲等及最佳舞臺技術獎，1993、1994 年獲戲劇比賽甲等獎；1993 年並錄製客家戲《風神榜》系列錄影帶數卷。

*班主彭勝雄（1944-），楊梅葉厝人。童時學習採茶戲、京戲及後場樂，前後場皆擅長。其妻陳伴為武旦，妹彭丹鳳為小旦，皆為「勝拱樂」的成員。其*日戲演出以《三國演義》為主，*夜戲則多演採茶戲。（吳榮順撰）

聲明

聲明（Sabdavidyâ）為印度原始佛教時期僧侶必學的五種學問（或技藝）之一。此五種學問（或技藝）稱為「五明」（Pancnvidyâ）。五明包含：聲明（Sabdavidyâ），為有關言語、文字的學問。工巧明（Silpakarmasthânavidyâ），

為一切工藝技術與曆算方面的學問。醫方明（Cikitsavidyâ），為醫術方面的學問。因明（Hetuvidyâ），為考定正邪、詮考真偽之理法的相關學問，即邏輯、論理學。內明（Adhyatmavidyâ），為專思五乘因果妙理之相關學問，即佛學哲學。聲明為五明之首，可見聲明這門學問之重要性。而諷誦吟詠偈頌、佛名之法，與窮究經文語言三聲八轉之法，同樣都包含在聲明學當中。因此，聲明也常與*梵唄視為同義詞。

但漢語與印度語言體系不同，漢傳佛教經論皆為漢譯，相關梵文訓詁、文法於漢地少有研習，因而多不行聲明講習。至唐代，玄奘等大師傳梵學，梵文之相關學問遂勃興一時，也有相關著述流傳。日本留學僧最澄、空海諸師來華，學習梵學，此學乃逐漸盛行。日僧並將此學帶回日本，故今日本佛教讚唄、語言之學仍稱「聲明」（Shomyo）。（高雅俐撰）參考資料：22, 62

施德玉

（1959.6.13 屏東）
臺灣戲曲音樂研究學者、國樂教育者、臺灣音樂之研究紀錄保存與推廣者。1980 年臺灣藝術專科學校

【參見●臺灣藝術大學】國樂科畢業，1983 年中國文化大學（參見●）音樂系國樂組畢業，2000 年取得美國 Lindenwood 大學音樂教育學系碩士學位，2005 年獲得香港新亞研究所文學博士學位。現為國立成功大學（參見●）藝術研究所特聘教授、國家文化藝術基金會（參見●）董事、中華民國國樂學會（參見●）常務理事、中華民國民族音樂學會（參見●）理事、臺灣音樂學會（參見●）理事。

教學經歷：1984-2009 年臺灣藝術專科學校從助教到教授；2009-2013 年中國文化大學中國音樂學系專任教授；2013-2014 年南華大學（參見●）民族音樂學系專任教授。2014 年迄

今成功大學藝術研究所專任特聘教授。

行政經歷：臺灣藝術大學 1996-1999 年中國音樂學系主任，2005-2007 年學務長，2007-2009 年表演藝術學院院長、藝文中心主任兼全國大專院校藝文中心秘書長等職務。

社會服務：國家文化藝術基金會第 5 屆、第 7 屆與第 10 屆董事，2002-2016 年中華民俗藝術基金會第 9-12 屆董事，中華民國國樂學會第 24 屆副理事長，臺灣民族音樂學會理事。《戲曲學報》第 14、15、26、27 期主編，2017 年迄今擔任《藝術論衡》復刊第 9-14 期主編。2018 年迄今 *臺灣戲曲學院學術出版委員會委員。2016 年迄今臺灣藝術大學表演藝術學院優秀學位論文與創作獎遴選會委員。臺北市立國樂團（參見◉）、*蘭陽戲劇團、臺南市民族管絃樂團（參見◉）藝術顧問。臺灣國樂團（參見◉）、*臺灣豫劇團、國立臺灣戲曲學院京崑劇團團員評鑑委員會委員。擔任文化部（參見◉）縣市藝文特色發展計畫評鑑委員、地方文化特色及藝文人口培育計畫「藝文教育扎根」評鑑委員、補助直轄市及縣市政府辦理縣市傑出演藝團隊徵選及獎勵計畫委員和評審、傳藝金曲獎（參見◉）獎勵辦法獎項調整諮詢委員、臺灣文化節慶國際化及在地文化支持計畫評鑑委員。

獲獎紀錄：1998-1999 年獲得行政院國家科學委員會甲種研究獎勵；2003 年獲得中國藝術研究院學術論文獎；2006 年獲得臺灣藝術大學學術研究獎；2012 年獲得中國文化大學學術研究獎；2016 年榮任成功大學特聘教授；2018 年榮獲成功大學教學傑出教師獎；2020 年榮獲成功大學 109 學年度教師研究成果獎勵；2021 年榮獲成功大學 110 年卓越教師補助獎勵。

近年主要出版著作：《鄉土戲樂全才——林竹岸》、《中國地方小戲及其音樂之研究（增訂本）》、《板腔體與曲牌體（增訂本）》、《歡聚樂離別苦情是何物：臺南藝陣小戲縱橫談》、《千嬌百態：臺南藝陣之歌舞風情》、《臺灣鄉土戲曲之調查研究》、《一路順走：龍鳳・玉音牽亡歌陣探析》等。

近年主要研究計畫與策展擔任主持工作如：「臺南市小戲類藝陣調查及影音數位典藏計畫」、「臺南市牽亡歌陣調查及影音數位典藏計畫——龍鳳誦經牽亡歌陣團」、「異地與在地——傳統表演藝術國際學術研討會」、「臺南市傳統表演藝術複查計畫」、「新北市傳統表演藝術保存維護計畫——九甲戲」、「2020 戲曲國際學術研討會」、「高雄市南管保存維護計畫」、臺灣國樂團「蓬瀛詠弄人間戲音樂會」、臺北市立國樂團「吟詠性情歌樂相得——詩詞曲歌唱音樂會」等。

多年來執行傳統民間表演藝術的訪視紀錄、數位保存與推廣計畫，爲臺灣民間的傳統表演藝術留下精彩的歷史紀錄，這些紀錄保存之資料不僅有助於傳習，更能成爲臺灣當代表演藝術的創作元素，讓臺灣民間表演藝術永續發展。每年在成大主辦及籌備國際會議，建置國際學術交流平臺，透過交相討論達到表演藝術走向當代而進一步發展之目的。（施德玉撰）

施士洁

（1855 臺南－1922）

清代琴人、詩人，字澐舫，號芸況，晚號耐公。父瓊芳，1845 年進士。施士洁自幼聰穎，1877 年成進士，與其父二人同爲臺南著名的進士。先後掌教白沙、崇文、海東書院。乙未割臺之後，施士洁返回祖籍泉州，1911 年出任同安縣馬巷廳長，1917 年入閩省修志局。施士洁習琴之師承不詳，但從其詩文中，可發現與多位琴友往來的紀錄，其中包括大陸來臺官員如楊西庚，以及數位身分不詳的中國大陸琴友。施士洁曾藏有「飛霞珮」古琴，此琴後爲 *容天圻所收藏。（楊湘玲撰）參考資料：308, 453

十八學士

南管二絃演奏技法。讀音爲 sip⁸-pat⁴ hak⁸-su⁷。南管 *指套《趁賞花燈》四節「那畏去後爲君恁切病相思」句即爲「十八學士」之法，此法主要用於 *二絃，「畏去後爲君恁切」共有十八個音位，這十八個音，二絃必須一弓推盡，不得換弓，故稱。另倍工之下也有十八學士之牌名，應屬集曲。（林珀姬撰）參考資料：117

S

漢族傳統篇

shibamo

●〈十八摸〉
●〈十二月古人〉
●【十二丈】（北管）
●士管
●釋教
●【駛犁歌】
●駛犁陣
●〈十排倒旗〉
●《十牌倒》
●十三氣
●十三腔

〈十八摸〉

〈十八摸〉其曲調來源爲一般的福佬歌舞小調，爲屬於 *小調的 *客家山歌調，曲調與歌詞大致上是固定的，在演唱時，各家略有出入。〈十八摸〉爲男女對唱的情歌，歌詞共有十八段，所演唱的部位，從頭只到肩部，如：「（男）伸哪伊呀手（女）摸呀伊呀姊（男）摸到阿姊頭上邊噢哪唉喲（女）阿姊頭上桂花香（男）這呀個郎～噢哪唉喲（女）哪唉喲（男）哪唉喲……（合）這呀個郎～唉喲喲都喲……」演唱的部位以及其後的讚美詞，可以隨時改變或是創新，古調大致是：額頭邊，額頭會發光；目眉邊，目眉翹上天；目珠邊，目珠金精精；鼻孔邊，鼻孔好鼻香等等。一般演唱時，並不將整首歌曲都演唱完，而只演唱前面的四到六段而已。使用的音階爲六聲音階：La（羽）、Si（變宮）、Do（宮）、Re（商）、Mi（角）、Sol（徵），羽調式。（吳榮順撰）

〈十二月古人〉

參見〈剪剪花〉。（編輯室）

【十二丈】（北管）

北管 *福路唱腔之一，部分地區亦稱之「十二墜」或「十二段」，在 *總講上以「△」標示之。爲一類獨立型唱腔，唱詞有七字句與十字句兩類，分有 *粗口與 *細口不同的曲韻，有其特定的開唱前奏。因【十二丈】以粗口較爲常見，在絕大多數的情況下，主要由大花演唱該類唱腔。*歌仔戲中亦吸收此類唱腔。（潘汝端撰）

士管

參見龍川管。（編輯室）

釋教

參見在家佛教。（編輯室）

【駛犁歌】

讀音爲 sai²-le⁵-a² koa¹。*【牛犁歌】之別稱。（黃玲玉撰）

駛犁陣

讀音爲 sai²-le⁵-a²-tin⁷。*牛犁陣別稱之一。（黃玲玉撰）

〈十排倒旗〉

讀音爲 tsap⁸-pai⁵ to² ki⁵【參見《十牌倒》】。（編輯室）

《十牌倒》

讀音爲 tsap⁸-pai⁵ to²。指〈十牌〉與〈倒旗〉兩套常見的北管 *古路 *牌子，二者常被合併提及，皆有 *曲辭可供演唱。〈十牌〉由【新水令】、【步步嬌】、【折桂令】、【江兒水】、【雁兒落】、【僥僥令】、【收江南】、【園林好】、【沽美酒】、【尾聲】等十段曲牌組成，〈倒旗〉則由【醉花陰】、【喜遷鶯】、【水仙子】、【四門子】等四個曲牌組成。〈十牌〉與〈倒旗〉兩套均出於北管古路戲〈秦瓊倒銅旗〉一齣的後半部，成爲劇中主角的唱腔【參見北管戲曲唱腔】，在劇中的〈十牌〉與〈倒旗〉是穿插進行的，此部分所搭配的身段動作相當繁複，現今已鮮少人能夠演出。單獨成爲鼓吹演奏曲目時，目前曲辭少見演唱，但由於這兩套演奏起來相當熱鬧，依舊流傳於許多北管 *館閣或是職業樂師當中，各地在搭配旋律的鑼鼓運用上有明顯不同，而大吹採用的全閉音亦相異，北部可能以全閉音「凡」吹奏，中部習慣上則以「工」爲全閉音。（潘汝端撰）

十三氣

讀音爲 tsap⁸-saⁿ khui³。南管 *指套《繡閣羅幃》第二節〈憶著君情〉*門頭【錦板】下之 *牌名爲〔十三氣〕，類集曲的作法，攫取多首錦板曲目中的不同 *曲韻樂句（南管人把此不同的曲韻稱爲「氣」（khui），如「這氣不相同喔！」）組合而成，十三氣與 *十三腔的「十三」意義相同，並非定數，僅代表多數。（林珀姬撰）參考資料：79, 117

十三腔

讀音爲 tsap⁸-saⁿ khiuⁿ。南管術語，其義有二：

一、南管演奏琵琶技法，南管 *指套二調十三腔《輕輕行》，首節「床堆」處，*許啓章註明此法為十三腔，說明此處運用了 *琵琶上十三個指位（實則全曲使用十三個空位）。二、散曲中，中滾十三腔，指的是以中滾爲首尾（也有以短滾收尾），中間穿插了不同的 *門頭，一般爲十三門頭的集曲，但有些不到十三個，有些超過十三，均概稱「中滾十三腔」，抄本中偶爾也可見到標爲「中滾十八腔」的曲目。常用的門頭接法是（*四空管）【中滾】、【水車】、（*五六四仪管）【望遠行】、【玉交枝】、（*五空管）【福馬】、（*倍思管）【潮陽春】、（五空管）【短相思】、【雙閨】、【自雲飛】、【錦板】、（四空管）【北青陽】、【青陽疊】、【中滾】（或【短滾】）。（林珀姬撰）參考資料：79, 117

十三音

十三音又稱爲「十三腔」，片岡嚴《臺灣風俗誌》：「所謂十三腔，就是不屬於南、北管的音樂而言。」也有認爲在臺灣傳統音樂的 *北管音樂與 *南管音樂之外，尚可以再分出十三音，其樂器有 *叫鑼、鱷鐸、三音、餅鼓【參見扁鼓】、檀板、*雙音、笛、簫、笙、管、*琵琶、*三絃、雙清、秦箏、*提絃、*和絃、四絃、鐘絃、皷絃、提胡、貓絃等計有 21 種樂器。十三音偏向絲竹樂的聲響，音樂風格多雅緻，早期多有縉紳之士集社演奏自娛，在基隆、臺北、士林、板橋、新竹、彰化、臺南等各地都有十三音的傳播，目前以臺南孔廟「以成書院」的 *雅樂十三音最爲著名，保存也較完整。（蔡秉衡撰）

士士串

讀音爲 su[7]-su[7]-tshoan[3]【參見睏板】。（編輯室）

《十送金釵》

臺灣客家 *三腳採茶戲《賣茶郎張三郎故事》十大齣劇目中的第八齣。劇情的大要爲：財主哥由於過度揮霍而破產，以賣雜貨維生，聽說有位漂亮的阿乃姑，於是欲前往與其做生意、攀交情。但是由於阿乃姑十分漂亮又聰明，使

得財主哥將雜貨一件件送與阿乃姑，之後，果然贏得佳人，演唱的曲調爲《十送金釵》，共有「十送」，以丑、且對唱方式，例如：「**一送金釵……二送包頭溜……**」大致送出涼水粉、胭脂、繡線、繡花針、金銀戒指、八幅羅裙、剪刀、明鏡、尺等等，歌詞與送物及送物之演唱順序並無一定，而稱《十送金釵》。（吳榮順撰）

〈十想交情〉

參見〈平板採茶〉。（編輯室）

〈十想挑擔歌〉

在臺灣南部六堆地區爲一首先有器樂曲，再塡詞，而成爲 *客家山歌調的曲牌。歌詞內容敘述一位阿哥欲扛擔頭爲妹子挑柴的故事，是一首情歌。亦爲數字歌，由一想二想唱到十想，使用五聲音階〔Mi（角）、Sol（徵）、La（羽）、Do（宮）、Re（商）〕，角調式。曲式結構爲前奏 +A1+ 間奏 +A2+ 間奏 +A3+ 尾奏，A1、A2、A3 三段歌詞不同，但曲調大致上相同，前奏、間奏與尾奏使用相同的旋律。（吳榮順撰）

十音會奏

南管演奏形式之一。讀音爲 sip[8]-im[1] hoe[7]-tsau[3]。亦即南管 *噯仔指演奏，因 *下四管爲小樣之打擊樂器，加入 *上四管與噯仔及 *拍板共十樣樂器，故稱「打十音」。但早期十音會奏時還有 *扁鼓、雲鑼等樂器，故有 *絃友認爲應記爲「什音」較妥。（林珀姬撰）參考資料：79, 117

守成法師
（1921 中國江蘇—2019）

爲臺灣佛教界江浙系統唱腔的代表性人物之一。在大陸期間，曾在廣修佛學院隨智光老法師及南亭老法師學習佛學，並曾就讀泰州光孝寺佛學研究所。法師曾在上海靜安寺佛學院任 *維那、學監及訓導之職。有關各式佛事唱腔的學習，都是長期在佛學院中耳濡目染的情況下學習。1949 年來到臺灣，曾與慈

S

shisanyin 漢族傳統篇

十三音 ●
士士串 ●
《十送金釵》 ●
〈十想交情〉 ●
〈十想挑擔歌〉 ●
十音會奏 ●
守成法師 ●

S

shougu

● 手鼓
● 手鈴
● 雙吹
● 雙出水
● 雙棚絞

漢族傳統篇

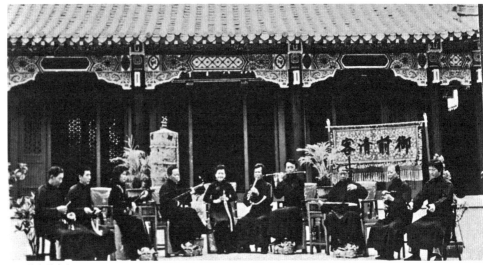

南聲社十音會奏

航法師在中壢圓光佛學院任教。也曾在臺北善導寺任知客師（寺院中負責對外交涉與接待信衆的法師）十年，並管理該寺做佛事的法師，以及主持共修和講經。曾爲桃園佛緣講堂導師；時常主持 *燄口法會，並在圓光佛學院的 *水陸法會擔任 *主法和尙。（陳省身撰）參考資料：45

手鼓

參見鼓。（編輯室）

手鈴

*佛教法器名之一。爲密教鈴鐸的一種，以金、銅、鐵等金屬所製。手鈴有柄有舌，振之即鳴。其柄略如 *金剛杵形，有獨股鈴、三股鈴、五股鈴、寶鈴及塔鈴等五種。鈴有說法之義，若配以五智（法界體性智、大圓鏡智、平等性智、妙觀察智、成所作智），則五種鈴即象徵五智五方佛說法之外用。除說法義，另有驚覺與歡喜二義，修法中，鈴爲驚覺、勸請諸尊，令彼等歡喜而振搖之。

　手鈴的使用，除在密法中與金剛杵併用，亦可見於漢傳顯教行密法的 *水陸法會與 *燄口法會。水陸法會當中需備手鈴一副，由 *正表、*副表執持配合唱唸儀文；燄口法會當中，手鈴與金剛杵則爲一對併用，由 *主法執持，左手執鈴表說法宣教，右手持金剛杵表摧滅煩惱與降魔。（黃玉潔撰）參考資料：52, 53, 175

雙吹

臺灣北部 *客家八音班演奏 *吹場音樂時，通常以兩位 *嗩吶演奏者與其他擊樂演奏者一起合奏，稱做雙吹。（鄭榮興撰）參考資料：12, 242, 243

雙出水

讀音爲 siang¹-tshut⁴-tsui²。*車鼓常用表演動作之一，由丑、旦共同演出，丑向左旦向右往外（即向前出）。與 *雙入水配合演出，先雙出水後雙入水，爲變換位置之一種方式。（黃玲玉撰）參考資料：212, 399, 409

摘自黃玲玉《臺灣車鼓之研究》，頁 367。

雙棚絞

*布袋戲演出時建雙拼的戲棚，兩布袋戲班必須同時演出相同的劇目，以互較長短，稱爲雙棚絞〔參見拚戲〕。（黃玲玉、孫慧芳合撰）參考資料：73, 113

雙入水

讀音爲 siang[1]-jip[8]-tsui[2]。*車鼓常用表演動作之一，由丑、且共同演出，丑向右旦向左往內（即向後出）。通常在 *雙出水之後演出，爲變換位置之一種方式。（黃玲玉撰）參考資料：212, 399, 409

摘自黃玲玉《臺灣車鼓之研究》，頁 367。

雙音

讀音爲 siang[1]-im[1]。是北管樂器，亦稱 *雙鐘，體鳴樂器，爲兩個成一組的銅製小鈴，鈴身長約 4 公分（含木柄約 12.5 公分），鈴口直徑約 4.3 公分，隨節拍互擊發出清亮聲響，可運用於北管 *古路戲曲唱腔伴奏及 *細曲、*絃譜之演出，亦是南管 *下四管的樂器之一【參見南管樂器、南管樂隊】。（潘汝端撰）

雙鐘（正面）　　　雙鐘（側面）

雙鐘

讀音爲 siang[1]-tseng[1]。銅製敲擊樂器，是南管下四管樂器。又名撩鐘、雙鈴、*雙音、雙鉦。演奏時兩手各執一只，隨撩碰擊，遇拍位停止。（李毓芳撰）參考資料：78, 110

數弓

讀音爲 sng[3]-keng[1]。*二絃的演奏技法之一，二絃有內絃拉弓，外絃空絃推弓的限制，故演奏時務必觀前顧後，讓弓法能依序拉奏，因此要學會數弓，計算後續的弓法結構，才不會錯用弓法。（林珀姬撰）參考資料：79, 117

水陸法會

根據《水陸儀軌會本》中〈水陸大意綸貫〉記載，水陸法會的最初緣起可遠溯自釋迦牟尼佛在世時與阿難尊者的因緣。此法會在中國的興起，相傳爲梁武帝（464-549）受神僧托夢爲拯救法界六道群靈所設，梁武帝並受寶誌禪師指點親制儀文。根據佛教學者林子青說法，水陸自宋代流行後，成爲戰事後朝野舉行的一種大型超度法會或王公貴族士大夫爲超度親人的追薦儀式。而目前在臺灣地區所舉行的水陸法會儀文則是法裕根據天童寺所傳之水陸法會儀文所修訂。

水陸法會儀式音樂內容之豐富、數量之龐大，又爲所有普濟類（濟度亡靈類）法事之冠。值得注意的是，水陸法會儀式音樂中包含大量的 *眞言唱誦。這些眞言包括常用眞言及水陸法會專用眞言（如：淨三業眞言、召請眞言、奉送眞言、燃香達信眞言、灑淨眞言、獻供養眞言等），這些眞言都以漢譯梵音演唱。前者多以音誦方式進行（音高不固定），後者則配有多種固定音樂形式演唱（在所有佛教儀式中，此情形非常少見）。除此之外，水陸法會中常用的 *讚 *偈類音樂也非常多，還有水陸法會專用的「水陸腔」偈文唱腔和鼓鈸節奏模式。較特別的是，水陸法會中大量 *白文部分也以多種固定音樂形式（梵腔、道腔、書腔）配合演唱，而非以直誦或直白方式帶過。

整個水陸法會的舉行以七天（一週）爲一個單元（最長可達七週），儀式結構可分爲兩大部分，並於多處同時進行：

一、外壇（包含大壇或稱梁皇壇、諸經壇、法華壇、華嚴壇、淨土壇、瑜伽壇等七至十壇）：自第一天起，白天期間各壇法師以幾乎不間斷的方式進行誦念各式經懺文及拜佛，晚間各壇法師則集中於大壇舉行 *燄口儀式。相同儀式內容每天重複舉行比例非常高。

二、內壇（僅一壇，又稱心壇）：自第三天起於內壇舉行各式水陸法會特別儀式（包括啓壇結界、發符懸旛、奉請上堂、奉請下堂、告赦、誦地藏經、說幽冥戒、禮水懺、上供、供下堂、圓滿供、圓滿香、送判宣疏、收疏、送

聖）。儀式多集中於早上或下午，每天儀式內容皆不相同（詳見《水陸儀軌會本》）。上述各種真言、讚、偈、白文等音樂形態的宣唱都集中在內壇佛事中，由正表與副表兩位法師，輪流負責唱誦。另有一位*主法法師負責觀想（冥想），三位法師也是整個儀式舉行有效與否最重要的負責人。

關於水陸法會在臺灣地區的發展，相關文獻資料並不多。目前僅知臺灣地區曾於1917年舉辦臺灣歷史上最早的水陸法會儀式，當時主持法事的法師仍是從大陸地區專程聘請來臺。戰後初期，此法會多由*中國佛教會於*傳戒時期統籌舉行。由於法會所需人力物力龐大，且具備主持法事能力的僧侶人數非常有限，各道場常無法獨自舉行，因此此法會的舉行並不盛行。但自1990年代起（解嚴後），水陸法會幾乎為各道場每年必會公開舉行的大型法會，儼然成為道場的例行公事。法會舉行的時機不再限於傳戒，也有道場為興建道場募款而辦，也有以國祈福消災之名義而舉行。

在中國大陸地區，自宋代起水陸法會便在江浙地區廣為流傳，北方寺院似乎沒有舉行此法會的傳統。因此，音樂傳統也以江浙地區為代表。目前臺灣地區佛教水陸法會也多由出身江浙地區寺院的大陸籍法師或其弟子主持。臺灣地區主持水陸法會真正具代表性的法師並不多，其中以新店妙法寺*戒德和尚（1909-2011）為首的專業經懺師團體最為活躍，和他一起合作主持法事的法師還有*廣慈法師及大智法師（2007歿）。戒德法師及廣慈法師皆出身江蘇常州天寧寺，大智法師則為戒德法師弟子。天寧寺為大陸地區以水陸*唱念著稱的道場。有許多臺籍年輕法師在其門下拜師學習各式法事技能，並陸續學成開始主持法事。以真聞、志德、如乘法師最受矚目。（高雅俐撰）參考資料：20, 56, 105, 145, 386, 597

說唱

說唱是以說與唱的方式表演的敘事性曲藝，它的起源可追溯自唐代變文，而宋代諸宮調係其成熟期，現在流傳的說唱主要在明、清兩代形成，如北方的鼓詞、南方的彈詞等。臺灣社會常見的說唱藝術依音樂學者許常惠（參見❷）《臺灣音樂史初稿》一書分為「歌仔類」、「南管類」、「民謠類」、「乞食調類」和「勸世文類」，如一般熟知的賣藥團之【江湖調】（亦稱【賣藥仔調】）說唱、*楊秀卿之「唸歌仔」說唱、*陳達之【恆春調】說唱以及客家林炳煥、楊秀衡之*撮把戲說唱等，唱詞多採用文白混合的七言四句型，主要的伴奏樂器為*月琴，但也有採用*大廣絃等其他樂器。其中，以月琴和著各種臺灣*歌仔調做唸歌仔說唱的楊秀卿，自1983年起更是開始薪傳工作，其弟子自高齡六十餘的老太太至年僅十二歲的小學生均有，尤以原習西洋音樂的洪瑞珍最是熱中，甚至組成「洪瑞珍唸歌團」，並出版《哪吒鬧東海》（洪瑞珍編註，2002，臺北：臺灣臺語社）、《廖添丁傳奇》（洪瑞珍編註，2003，臺北：臺灣臺語社）、《楊秀卿臺灣唸歌》（洪瑞珍編註，2004，臺北：臺灣臺語社）等臺灣唸歌有聲書，以廣為傳播楊秀卿的說唱曲藝。

臺灣說唱的主要研究者，另包括張炫文（參見❷）、竹碧華等人。除以福佬、客家等語言進行的臺灣本土說唱外，臺灣域內流傳的說唱曲藝另有1949年由中國大陸來臺藝人傳進之中國傳統說唱，重要表演者包括楊錦池與程松甫的蘇州彈詞、章翠鳳的京韻大鼓以及張天玉的犁鏵大鼓和鐵板快書。融合文學、音樂及表演於一體的說唱藝術是中國傳統藝術之一，中

陳達手抱月琴說唱

國大陸由於幅員遼闊、方言眾多，歷代以來在全國各地形成的傳統說唱種類乃包羅萬象，通常可分為鼓曲類及韻誦類等兩大體系，鼓曲類可細分為七類：大鼓類、漁鼓類、彈詞類、琴書類、牌子曲類、雜曲類和走唱類等。另據中國音樂研究所編《民族音樂概論》一書，則將所有的傳統說唱統分為鼓詞、彈詞、道情、牌子曲、琴書、雜曲、走唱、板誦等八類，這是目前為學界多數採用的分類法。這些傳統說唱藝術傳至臺灣後，一般乃以「南彈北鼓」謂之。源自中國大陸北方的說唱藝術係以「鼓書」聞名，以大鼓為主要伴奏樂器；南方尤其是江蘇吳語區一帶流行的說唱藝術係以「評彈」聞名，「評彈」則包括「評書」和「彈詞」等兩種表演藝術，以有絃子的樂器如 *三絃、*琵琶為主要伴奏樂器。在臺灣較活躍的中國傳統說唱曲藝團體如葉怡均的「臺北曲藝團」、王振全的「漢霖民俗說唱藝術團」以及王友蘭的「大漢玉集劇藝團」等。(徐麗紗撰)

豎拍 1

讀音為 khia[7]-phek[4]。一般南管 *唱曲拿 *拍板之法是拿豎拍，以左三右二（或言左二右三）相互拍擊。(林珀姬撰) 參考資料：117

豎拍 2

*大拍之別稱。(黃玲玉撰)

豎線

北管演奏擦奏器樂的語彙之一。讀音為 khia[7]-soa[n3]。在北管文化中，指一類以弓擦奏琴絃使之振動發聲的絃樂器，演奏這類樂器時，需將共鳴音箱放置於左大腿上，使琴身與身體呈平行狀，故稱豎線，包括 *提絃、*吊鬼子、*和絃、*喇叭絃等樂器。(潘汝端撰)

《四不應》

讀音為 su[3]-put[4]-eng[3]。南管「譜」套之一，全套由八個樂章組成，其中七、八章是由《起手板》套的五章〈綿搭絮〉轉調變化而來，曲調旋律與前幾章不同。本套是 13 套內譜中，唯一使用 *五六四仪管，且樂器皆需重新定調，對此，*劉鴻溝編 *《閩南音樂指譜全集》中有如下說明：

> 洞簫：乂空作工，呉作士，餘類推，各升一位。琵琶：子線工，免退作六；二線和士作一；三線和呉作士；母線和仝作工。
> 二絃：前線（外線）和正乂，後線（內線）和呉。三絃：子線和士，母線和巴，中線和乂。

即是 *洞簫原來的「乂」(c[1]) 視作「工」(d[1])，「呉」(f[1]) 當作「士」(g[1])；*二絃的內、外兩絃從原來的「甩、工」(g、d[1]) 調成「呉、乂」(f`c[1])；*三絃的母、中、子三線由原先的「下、工、一」(a、c[1]、a[1]) 改成「甩、乂、士」(g、c、g[1])；*琵琶的情況較為複雜，子線不做任何調動，但將原來的「工」(d[1]) 當作「六」(e[1])，二線調成「甩」(g) 當作「下」(a)，三線調成「呉」(f[1]) 當作「士」(g[1])，母線調成二線的「工」(c[1]) 同音，但視作「工」，因此琵琶四絃的音高從原來的「工、下、甩、芷」(d[1]、a、g、d) 改成「工、甩、芺、低音乂（無譜字記號）」(d[1]、g、f、c)，但必須視為「六、下、甩、芷」(e[1]、a、g、d)，彈奏琵琶的複雜之處即在於子線並未調動，左手按指位置卻需更動，其餘三線明明已調動琴絃，卻仍按原來的按指位置，另外三件樂器同樣也是重新定絃、定音，對彈奏者而言，無疑是一大考驗。

本套另有二個特點，1、*南管音樂屬於絕對音高，只要曲譜記載何音，彈奏出來的音必是那個音，但此套卻完全不同，因為重新調絃定音的結果，整曲的旋律是比曲譜所記低了一音（相當於西洋音樂低了大二度）。2、琵琶在彈奏上除了子線按指位置改變外，曲譜上出現的「工」皆是彈奏二線的「工」，意即「仝」（實際音高為 c[1]）。四件樂器都需重新定音，已不相呼應，琵琶四線也重新定絃，彼此不相應，此為本套名為《四不應》之故。(李毓芳撰) 參考資料：348, 506, 507

S
shupai
漢族傳統篇
豎拍 1 ●
豎拍 2 ●
豎線 ●
《四不應》 ●

S

sicei

漢族傳統篇

● 四仪四子
● 〈四串〉
● 四大調
● 四大譜
● 四管齊
● 四管全
● 四管整
● 四管正
● 四角棚

四仪四子

指南管 *四空管中四個代表性 *門頭。讀音為 su³-tshe¹ su³-tsu²。「四仪」為 *五六四仪管的簡稱，「四子」指該管門中四個具代表性的門頭，又有大四子與中四子之分，前者指【長五供】、【長望遠】、【長玉匣】、【長刮地】四個 *三撩的門頭，稱為「四仪大四子」或「四仪四子」，然將這四個門頭拍法改為 *一二拍時，即是後者所稱的「四仪中四子」（或稱四仪小四子），包括【五供養】、【望遠行】、【玉翼蟬】和【刮地風】四個門頭。其中唯一有待確認之處是【長玉匣】與【玉翼蟬】的關係，【長玉匣】轉為一二拍時，門頭應是【玉匣蟬】，【玉翼蟬】是否為【玉匣蟬】的異名之稱，現階段未發現相關研究資料，無從得知。

關於「四仪四子」四個門頭，亦有不同的說法，除了【五供養】和【望遠行】一樣以外，另兩個門頭是為【中寡】和【玉交枝】【參見五空四子、四空四子】。（李毓芳撰）參考資料：42, 414

〈四串〉

讀音為 su³-tshoan³。北管聯章 *絃譜之一，亦稱〈四季串〉，指【春串】、【夏串】、【秋串】、【冬串】等四首含「串」字之絃譜。此套較少單獨拿來當作絲竹合奏的曲目演奏，主要在《鬧西河・大思春》或〈賣酒〉等戲齣中使用。在《鬧西河》的〈大思春〉一齣當中，以此四串的旋律，銜接劇中旦角蕭翠英獨自在夜裡想著高風豹（小生）時所演唱的各段【平板】，依著四季推移來著墨其相思之苦。（潘汝端撰）

四大調

臺灣南部六堆地區的客家 *民歌，包括 *〈正月牌〉、*〈半山謠〉、*【大埔調】、*【美濃調】。（鄭榮興撰）

四大譜

讀音為 si³-toa⁷-pho·²。*南管音樂傳統 *譜共有 13 套（現已增加至 16 套，但平常仍習慣稱 13 套），稱為「十三大譜」，其中 *《四時景》、*《梅花操》、*《走馬》（八駿馬）、*《百鳥歸巢》合稱「四梅走歸」，為南管音樂著名的四大譜，此四大譜皆從「工空」起奏，但老 *絃友可從簫絃的 *引空披字等 *曲韻走勢，即知要演奏的曲目為何。四大譜中各曲皆各以一樂器為主要表現，如《四時景》的 *琵琶、《梅花操》的 *三絃、《走馬》的 *二絃、《百鳥歸巢》的 *簫，每曲都有一些特殊技巧性的展現。南管樂人可以透過四大譜的學習，學會各種樂器的演奏技巧。（林珀姬撰）參考資料：79, 117

四管齊

*四管全別稱之一。（黃玲玉撰）

四管全

讀音為 si³-koan² tsng⁵。也稱四管整、四管正、四管齊，應是閩南語音譯的關係。臺灣歌舞小戲 *文陣常使用的樂器有「*殼子絃、*大管絃、*月琴（或 *三絃）、笛」，此四樣樂器被稱為「四管」，如同時使用這四樣樂器則稱為四管全。（黃玲玉撰）參考資料：74, 399, 451, 452

四管整

*四管全別稱之一。（黃玲玉撰）

四管正

*四管全別稱之一。（黃玲玉撰）

四角棚

*布袋戲傳統舞臺之一，也是 *彩樓的一種。自布袋戲脫離一人演出的形態後，就開始以簡單的四角棚作為舞臺，四角棚以上好的木材雕造而成，可分解以便裝運，高及寬各約四尺，深約一尺半，整體構造頗似一座小土地廟。四角棚正面下層隔著一面俗稱「交關屏」的布簾，作為布袋戲演師的遮面帳，布簾兩側各有小門以便戲偶出入；上層則雕刻花紋，於屋椽下雜以簡單的斗拱，考究一點的也有於臺後另加「後殿」式者，並不斷增添繁複的雕飾。（黃玲玉、孫慧芳合撰）參考資料：

〈四季串〉

讀音爲 su³-kui³-tshoan³【參見〈四串〉】。（編輯室）

【四季春】

讀音爲 su³-kui³ tshun¹。流傳在臺灣南部恆春半島地區的民謠之一。【四季春】的歌詞結構亦爲七言四句型，此地區另有稱爲【楓港小調】的曲調，亦屬於【四季春】的唱法之一。據*恆春民謠研究者鍾明昆於 1996 年所做的調查，發現恆春半島地區大多數的民謠歌手均演唱【四季春】，僅有少屬歌手如張新傳、張文傑、*朱丁順等人演唱【楓港小調】。同時，他亦發現恆春人多唱【四季春】，滿州人則多唱【楓港小調】。而鍾明昆認爲【楓港小調】雖是由【四季春】衍生出來的，但兩者應有所區別，【楓港小調】的曲調構成較具彈性，蘊含*【五孔小調】、*【平埔調】和【四季春】的韻味，有時彼此之間很難分辨。再據恆春民謠歌手朱丁順指出，【楓港小調】是來自枋山楓港的工人們在恆春的炭窯燒炭時所唱出的工作歌曲，因特別受到楓港人的喜歡而有此稱謂。

恆春人對於【四季春】的說法頗爲分歧：如朱丁順認爲【四季春】就是「四季如春」，亦可視爲狹義的「恆春調」；另一歌手張新傳認爲【四季春】本稱爲「大調」，與【思想起】同時出現流傳，由於在對唱時常以四季花草作爲七言四句的說景前聯，於是就被改稱爲此名稱。車城鄉籍的民謠歌手林添發則指稱「四季春」乃是「四句剩」的福佬語諧音，而「四句剩」則係唱詞結構與曲調結構不對等關係產生的。依林添發的解釋，其曲調與唱詞的對應關係爲：第一樂句由第一句唱詞前四字構成；第二樂句由第一句歌詞後三字加上第二句歌詞前四字構成；第三樂句由第二句唱詞後三字構成；第四樂句由第三句唱詞七字構成；第五樂句由第四句唱詞前四字構成；最後之第六句唱詞則由第四句唱詞後三字構成。顯然，林添發所唱的【四季春】曲調結構爲六句型多於唱詞結構的四句型，而有所剩餘。林添發的說法可視爲【四季春】的一種表現方式。

恆春地區各個民謠歌手在演唱富於敘事風格的【四季春】時，在保持骨幹音之下，往往各吹各的號，所唱出來的風格各有千秋，可見此首歌曲曲調的即興性。這首以五聲徵調式構成的曲調，每段曲調係依唱詞構成之四句型，其四個樂句的結構爲：a、b、a'、b'，各個樂句的落音分別爲 re'、sol、do'、sol 等四個音。一、三句係以平穩地級進行至高音區結束；二、四句的旋律多跳進，以大跳音程向低音區下行結束。顯然，整首曲調前後句對比頗大。其特徵旋律型爲第二、四樂句尾以 do'↗sol↘la↗do'↘sol↗la↘sol 或 sol↗re'↘la↗do'↘sol↗la↘sol 等音先五度大跳上行再七度或四度大跳下行構成，予人印象頗爲深刻。全曲演唱音域主要爲完全八度音程（sol↗sol'），較【思想起】的音域略窄。

與【四季春】類似的姊妹曲【楓港小調】，在旋法上起伏更大，曲調多大跳音程而顯得跌宕，演唱音域爲大九度（re↗mi'）或完全十一度音程（re↗sol'），四個樂句之構成爲 a、b、c、b'。特徵旋律型爲第一句尾以 sol↗do'↗re'↗mi'↘re'→re'或 sol↗sol'↘do'↗re'↗mi'↘re'→re'之大跳音程上行再級進下行所構成的音形，以及第三句尾以 sol↗re'↘do'↘re'↘do'或 do'↗sol'↘do'↗re'↗mi'↘re'↘do'→do'之先五度音程大跳上行再級進下行所構成的音形。本曲曲調構成與【四季春】反其道而行，一、三句起伏大於二、四句，但四個樂句的落音則相同。鍾明昆曾分析著名恆春民歌手*陳達的唱腔特色，認爲陳達常唱的是【四季春】，而不擅於演唱【楓港小調】。（徐麗紗撰）參考資料：478

〈四景〉

讀音爲 su³-keng²。北管聯章*絃譜之一，指【春景】、【夏景】、【秋景】、【冬景】等四首含「景」字之絃譜，以絲竹樂隊合奏。並無表現特定情感及用法。（潘汝端撰）

S

sikong

● 四空四子
● 四空管
●【四空門】
● 四塊
●〈思戀歌〉
●〈四令〉
●【四門譜】

漢族傳統篇

四空四子

讀音爲 su³-khong¹ su³-tsu²。指南管 *四空管四個代表性的 *門頭，*三撩者稱爲「四空大四子」或「外四子」，*一二拍者稱爲「四空中四子」或「四空小四子」。四個門頭爲【水車歌】（又稱【短水車歌】）、【逐水流】（又稱【短逐水流】）、【尪姨歌】（又稱【短尪姨歌】）、【倒拖船】（又稱【短倒拖船】），此稱法多用於「四空中四子」，遇「四空大四子」則用【長水車】（即【滿江春】）、【長逐水】（即【輕薄花】）、【長尪姨】（即【長潮韻悲】）、【長倒拖船】之稱【參見四仪四子】。（李毓芳撰）參考資料：42, 96, 414, 495

四空管

南管 *管門之一。讀音爲 si³-khang¹ koan²。亦稱四空六管或四腔管，因 *洞簫前上三孔、末一孔及後孔皆按，開第四孔得「六」音，故稱「四空」。常用譜字與音高爲：ㄨ（c¹）、エ（d¹）、罘（f¹）、士（g¹）、一（a¹）、罘（c²）、仜（d²）。儘管正確譜字如上所述，但多數 *曲簿抄寫時，「罘」仍寫作「六」，「罘」寫作「仪」。（李毓芳撰）參考資料：78, 348

【四空門】

北管 *古路唱腔之一，在 *總講上以「△」標示之。通常穿插於大段的 *【平板】或是【流水】唱段當中，爲一段以流水板進行的固定旋律，唱腔以四句爲一組，各句旋律所搭配的節奏形態相同，但每句落音不同，句與句之間，都有一小段以句尾落音所發展出來約四板長度的過門曲調，故劇中所見【四空門】，通常是四句或八句。（潘汝端撰）

四塊

讀音爲 si³-te³。又名四寶。四塊約八寸長、一寸寬的竹片。左右分持兩塊，一塊貼靠虎口固定，一塊可動，隨 *琵琶指法，用首尾兩端反覆互擊出聲，遇琵琶撚音，即以雙腕晃動四塊碰擊，逢拍位則將之握合，有時亦可兩手竹片互擊。四塊在臺灣民間音樂中應用極廣，*車鼓陣及 *歌仔戲也常被使用。其音色跳躍、活潑，宛如玉聲清脆，北曲曲牌有【四塊寶】一調，有學者稱與之相關。（李毓芳撰）

參考資料：78, 110, 348

南管四塊演奏

〈思戀歌〉

屬於 *小調的 *客家山歌調，曲調與歌詞大致上是固定的。歌詞由正月依序演唱到 12 月，常以男女對唱的方式演唱。使用六聲音階：Do（宮）、Re（商）、Mi（角）、Sol（徵）、La（羽）、變宮（Si），宮調式。值得注意的是，其歌詞與另一首客家山歌調〈過新年〉相同，然曲調卻大爲不同。（吳榮順撰）

〈四令〉

讀音爲 su³-leng⁷。北管聯章 *絃譜之一，指【得勝令】、【將軍令】、【百花令】、【令尾】等四首含「令」字之絃譜，以絲竹樂隊合奏，不同地區對四令的演奏順序略有差異，此與師承及地域有關。（潘汝端撰）

【四門譜】

車鼓音樂，別稱相當多，可應用於車鼓陣開場表演，稱爲【開四門】或【踏四門】；應用於拜廟情節時則稱爲【拜廟】。

*車鼓表演雖無扮仙，但仍有 *踏大小門、*踏四門等一定的基本程序，尤以在廟前表演更不能廢。踏大小門、踏四門有表禮貌，對神明、對觀眾先「行禮致敬」之意，所用音樂爲【四門譜】（民間藝人俗稱爲 *譜母）與 *【囉嗹譜】。可見【四門譜】在車鼓音樂中所佔地位之重要，另 *牛犁陣、*七響陣也經常使用此曲。又劉春曙〈閩台車鼓辨析——歌仔戲形成三要素〉中謂，【四門譜】即泉州十音的【對面答】。（黃玲玉撰）參考資料：212, 343, 399,

四平班

演出 *四平戲的職業劇團。（鄭榮興撰）

四平戲

清代隨潮汕先民傳入臺灣的劇種。四平戲又稱為「四評戲」、「四坪戲」、「四蓬戲」、「四棚戲」、或「肆評戲」，為弋陽腔系統的地方戲，後來陸續吸收海豐、陸豐正字戲、*亂彈戲等劇種之身段與唱腔，以及皮黃曲調，逐漸發展而成，流行在閩南、閩西及潮州一帶，臺灣改良四平（新四平）則以武戲著稱。長期以來，改良歌仔戲、客家大戲出現後，也曾向其劇種借戲齣來改編，目前臺灣已沒有完整的四平戲職業劇團，僅剩少數藝人散居於各劇團，四平因而沉潛於各劇團內，俟機而活，發揮其化龍點睛之效。（鄭榮興撰）

《四時景》

讀音為 su³-si⁵-keng²。南管四大名譜之一，著重於 *琵琶技法的展現，描寫春夏秋冬四季之景色。此套之節數，各 *曲簿稍有不同，有言七節者，如《文煥堂指譜》，亦有言八節者，如 *林祥玉 *《南音指譜》、林霽秋 *《泉南指譜重編》等。此套雖言使用 *五空管，然有多處轉調，藉𡁏音（♭g）短暫轉到 *倍思管，或藉仪音（c²）轉到 *五六四仪管。從第六樂章開始，琵琶的特殊裝飾指法「ˇ」（以右手食指往內勾線）頻繁出現，且在第八樂章，成為二個主要指法之一，另一指法為「十」（甲線，以右手拇指彈壓絃線），兩種指法輪替出現至結束。此外，琵琶四根絃充分被彈奏，如第四樂章大量的音彈在「入線」（即二線）上，又如第八樂章，甲線（十）頻繁地出現在三線。此套的音域也相當廣，從低音芒（d）到高音仪（b²），都是較少出現在一般曲子的音。除琵琶外，第五樂章的 *二絃與 *三絃也利用節奏變化以表現此章標題「鵲鳥過枝」的意義。

（李毓芳撰）參考資料：336, 348, 374, 506

四思

讀音為 su³-su¹。指北管四套 *細曲 *大小牌曲目，即〈思凡〉、〈思夫〉、〈思秋〉、〈思潘〉。以往北管細曲較流行於中部館閣，故當地館閣要聘一位新的 *館先生之前，必須要了解該人是否飽學曲目，四思即是一項評量的指標。因為細曲較 *粗曲難學，而四思是細曲大小牌中較為大套的曲目，能將此四套完整學習者並不多見，所以館閣子弟會問前來應聘的先生「你帶幾『思』（su¹）來」，以了解這位先生腹內曲目如何。（潘汝端撰）

四縣腔

客家語言腔調之一。所謂的「四縣」，包括了廣東原鄉的平遠、蕉嶺、五華（長樂）、興寧四縣，皆為清代嘉應州的轄區。然「四縣」，其實還包括了梅縣，之所以稱為四縣，為約定俗成的用法。在臺灣，使用四縣客語的人數最多，主要分布於南部高雄的美濃、杉林、六龜，屏東的高樹、萬巒、竹田、麟洛等地區；北部的苗栗、新竹等地。四縣腔於臺灣南北大致上相同，但南北兩區，有些語音、用語上，仍有些區別〔參見海陸腔〕。（吳榮順撰）

四縣山歌海陸齋

傳統 *客家音樂類俗諺，為臺灣客家歌樂類音樂文化中，屬民謠部分〔參見北部客家民謠〕，如 *山歌類曲調，咬字以四縣話為標準。相對之下，宗教音樂如齋法儀式，唱腔咬字以海陸豐話腔調為標準。（鄭榮興撰）

【思想起】

讀音為 su¹-siang¹-ki¹。流傳在臺灣南部恆春半島地區的民謠之一。*恆春民謠的五首主要曲調中，以【思想起】最為臺灣各界所熟悉，可說是恆春的地標性代表歌謠，亦是極為珍貴的本土民間文學作品。這首曲調在恆春地區曾出現【自想起】、【自想枝】、【思鄉起】、【思想枝】、【樹相枝】、【士雙枝】和【思想記】等各種不同的寫法。現在通見的【思想起】之寫法，則源於恆春第一任鎮長葉登發的命名。

葉登發認為此首曲調哀怨而悠揚，乃訂出此名稱，並被臺灣社會普遍採用。

依據恆春地區的傳說，在清末恆春設縣之後，從廣東汕頭移民來臺的巫元束、巫永聲父子於恆春龍鑾潭邊之「跳石山」燒炭維生，因思念故鄉，而在閒暇時唱歌自娛，就哼唱出【思想起】曲調。音樂學者許常惠（參見❸）則提出另一種說法，認為此首曲調是來自臺灣西部平原的漢族移民，在恆春墾荒之際所唱出的思鄉曲。雖然，【思想起】的曲調有可能係源自中國大陸原鄉，亦可能是移民來臺灣後所創，惟可確定的是其在恆春出現的年代，應在1875年恆春設縣之後，並可確定的是這是一首早期漢人移居臺灣恆春後所傳唱的歌曲。

1926年出版的《恆春案內誌》中所刊載之〈恆春地方特有之歌——スイシャンキ〉，披露了一首【思想起】的歌詞，應是目前有關恆春民謠最早的文字紀錄。1930年代出版的臺灣*歌仔戲唱片《正有福賣身葬母》中，為表達思鄉的情節，曾以此曲作為戲劇中的唱腔。1950年代之後，開始出現以流行歌曲（參見❹）方式演唱的【思想起】唱片，從此【思想起】逐漸在臺灣各地流行。然而這種太過於修飾的流行小調唱法，卻被許常惠認為「不倫不類」，已失去其*民歌本色，乃展開「民歌採集」行動【參見❶民歌採集運動】，最後他終於在【思想起】的原鄉——恆春，找到真正的恆春民謠傳統。

【思想起】的基本歌詞結構為七言四句型，歌頭必以「思想起」（發音較接近「思雙枝」su¹-siang¹-ki¹）起句，二、三、四句則以「啊喂」或「唉唷喂」收句。觀察恆春民謠歌手在演唱【思想起】時，所唱的基本曲調相同，但出現兩種不同的拍法。其一為自由節拍的徒歌清唱，*陳達的表演係屬自由拍的形式，但是並非清唱，是以*月琴自彈自唱。以規則拍演唱的【思想起】多為二拍子形式，常以*殼子絃或月琴伴奏，演唱前先呈現一段樂器前奏，每段之間有過門。

不論以何種拍法演唱【思想起】，其曲調皆係以五聲徵調式音階構成。除歌頭之以 re ↗ re' 完全八度音程大跳構成的「思想起」引句外（亦有以 re ↗ mi' 大九度音程構成），其曲調結構係依歌詞四句為一段（葩），即一段由四個樂句（a、b、c、b'）組成。四個樂句的落音固定為 la、sol、re、sol，特徵旋律型為第二、四句尾以 re ↗ mi ↗ sol（唉唷喂）構成的上行旋律型以及第三句尾以 la ↘ sol ↘ mi ↗ sol ↘ re（唉唷喂）構成的下行旋律型，另全曲曲調常見以 re ↗ do'構成的七度上行大跳音程亦可視為其演唱特色。全曲可做多次重複演唱，但以兩段式較普遍。全曲演唱音域為 re ↗ mi'構成之大九度音程。（徐麗紗撰）參考資料：478

寺院組織與管理制度

寺院的組織管理制度包含寺主、維那、上座、監寺等。寺院的首腦為三綱：即上座、寺主、維那（或稱都維那），都是領導大眾維持綱紀的職僧。擔任上座者多年德俱高，其位居寺主、維那之上。寺主知一寺之事。維那意為次第，謂知僧事之次第，或稱為悅眾；但後世常以悅眾為維那之副，其職有數人。

上座之務，主要規範僧人戒律，逐漸擴及弘法工作。寺主則代表一寺，負責對外事務，包含與官方交涉、管理外來僧人的投宿，以及接待地位較高的信眾。對寺院僧伽而言，寺主負責聘請高僧大德講經說法，教化僧眾；並且需要總理寺中庶務與規戒。維那則執掌寺院一切庶務，工作甚為雜繁，包含大眾食宿，在寺院舉行的講經法會中，須負責會場布置，說明講經法會緣由，打鐘、宣唱布施主名號及布施物。在其他法會中則擔任*圓磬（或*引磬）的執奏者，並負責起腔引領大眾唱誦*讚*偈或諷誦經文。寺院中維那之下，設有典座、直歲、庫司等職司分攤事務工作，維那擔任管理者，其他職務則是實際執行者。（高雅俐、陳省身合撰）參考資料：370

〈送金釵〉

屬於*小調的*客家山歌調，曲調與歌詞大致上是固定的。其歌詞的內容，為賣雜貨的財主

哥，與阿乃姑的對唱曲，財主哥依據一到十的順序，送給阿乃姑十樣雜貨。使用三聲音階：Mi（角）、La（羽）、Do（宮），角調式。此曲也被用於臺灣客家三腳採茶戲《賣茶郎張三郎的故事》十大齣劇目中的第八齣 *《十送金釵》。（吳榮順撰）

〈送郎〉

高雄 *美濃四大調之一，爲道道地地由美濃地區產生的 *客家山歌調，臺灣其他地區的客家人，基本上並不會演唱這些曲調。（吳榮順撰）

蘇登旺

（1917 苗栗苑裡—2000 臺北）

蘇登旺爲傳統戲劇北管、*歌仔戲藝人、老師。從九歲開始學習北管 *戲曲，一直持續到八十幾歲，經歷了日治後期、國民政府，直到 1990 年代，其中以日治後期到二次戰後初期爲其戲曲演出的高峰期。戲曲活動長達七十幾年，是一位活在戲曲世界中的藝人。

　　蘇登旺的戲曲經歷除了北管〔參見北管戲曲〕以外，還有歌仔戲、跳鍾馗等，演過的戲曲上百齣，連臺中 *新美園的王金鳳都要向他討教；著名的北管先生 *葉美景也常與他相互切磋。他於 1994 年獲地方戲劇比賽歌仔戲中區決賽「最佳生配角」；1995 年獲頒臺北市「光復五十週年表彰民間藝人傳統戲劇類北管戲獎」。

　　他的戲曲活動以北管戲與歌仔戲爲主，兩者不分軒輊。但他認爲北管是「正本戲」，是他開始進入戲曲之門，正式拜師學藝學來的紮實功夫；歌仔戲則是後來發展出來，並風靡臺灣本島的戲曲，但他並未拜師學習歌仔戲，只是藉由北管戲曲的基礎加上觀摩自學而來。

　　蘇氏团子班入門的戲是《黑四門》、《渭水河》、〈大拜壽〉，學的都是大花的角色，接著才學老生和小生。十五歲時加入大人班，常演武戲 *〈秦瓊倒銅旗〉、《玉麒麟》、〈奪武魁〉等，所以也拜師習武。*古路二十五大本、*新路三十六大本的戲齣中，蘇登旺演過大半部分的戲齣，除了有些因爲角色上的限制沒有他的

戲份外，職業班演出的戲齣他幾乎都演出過。1937 年進入歌仔戲班，於內臺演出〔參見內臺戲〕，不唱 *亂彈，改唱歌仔戲與 *外江戲，和同團上海京戲演員學過技藝及三國戲。晚年由於社會形態及大衆娛樂的改變，演戲的日數漸少，除了在戲班的演出之外，蘇登旺也教過不少的北管子弟館：有新竹振樂軒、瑞芳得意堂、臺中集興軒、新豐原及新港舞鳳軒等。（廖秀絟撰）參考資料：132, 408, 462

素蘭小姐出嫁陣

素蘭小姐出嫁陣是民間的 *陣頭團體，所演出的故事情節內容是根據臺灣傳統婚俗改編的，音樂唱曲是使用日本曲調套上臺語唱詞的〈素蘭小姐欲出嫁〉歌曲，配搭舞蹈進行表演，演出者有：帶路者、素蘭小姐、伴娘、扛轎者、扛嫁妝及老媒婆等人物，扮者以民初鳳仙裝或白紗禮服爲主。表演時呈一列縱隊，演出者隨歌聲起舞，或進或退，或繞圈打轉，活潑生動，充滿情趣，爲民間受歡迎的陣頭表演。

　　「素蘭小姐出嫁陣」的演出成員並無定制，大抵七至十人，除陣頭必有的「頭旗」外，表演者基本上有六種角色：1、「帶路者」，穿著喜氣，手持道具，邊走邊跳，有的手拿青竹，有的提燈籠或執綵球；2、素蘭小姐，是演出的主角，有穿著新娘白紗或鳳仙裝打扮的，也有日本姑娘裝扮的，演出時大多會以撐傘爲道具，在行進中歌舞表演；3、伴娘，大多穿著喜氣的粉紅衣裳，與素蘭小姐一樣會手持撐傘道具；4、兩人扮飾轎夫，「扛花轎」，著裝是轎伕打扮，邊唱邊搖動花轎邊跳舞；5、「扛嫁妝」，兩人互扛著道具是禮品，打扮造型與轎伕近似，邊唱邊搖動嫁妝邊跳舞；6、媒人婆，做「老三八」打扮，右手拿扇，左手拎絲巾，是此陣的靈魂人物，邊唱邊扭動身軀邊跳舞，呈現滑稽詼諧的情趣。

　　「素蘭小姐出嫁陣」因應各種廟會活動進行表演，由於場合與經費不同，表演人數可以自行調整，其中帶路者與伴娘可有可無，其他則爲必要角色。此陣表演變化極爲有限，行進時大多一路縱走，定點表演時則採繞圈打轉，隨

歌曲搖臀扭腰，演出者順序大致按帶路者、素蘭小姐、伴娘、扛轎者、扛嫁妝排列，媒人婆則遊走陣外，有時逗素蘭小姐，有時逗小孩和觀眾，製造輕鬆愉快的氣氛。（施德玉撰）參考資料：69, 185, 209

孫翠鳳

（1958.12.19 嘉義布袋）

*歌仔戲演員，本籍為中國河北吳橋，父孫貴為特技演員，來臺後加入歌仔戲團演出。1984年，孫翠鳳與屏東歌仔戲劇團 *明華園團長陳明吉三子陳勝福結婚。孫翠鳳近三十歲才開始學習基本功，開始學戲、跑龍套，身為外省籍的她，努力學習臺灣話，並以反串男生演出武生角色受到歡迎。

1989 年後，漸成明華園第一小生，常與鄭雅升搭檔演出。1990 年明華園獲選參加在北京舉行的「亞洲運動會藝術節」演出，由孫翠鳳領銜主演的《濟公活佛》，成功的展示了臺灣歌仔戲的特色；1994 年明華園到法國巴黎圓環劇場演出，這是臺灣歌仔戲第一次在歐陸演出；2004 年陳勝福、孫翠鳳領軍，由明華園代表臺灣，首度以「小三通」模式進入大陸進行文化交流，參加第 5 屆「海峽兩岸歌仔戲藝術節」優秀劇目展演活動。

孫翠鳳不斷挑戰生旦淨丑各種行當，也跨足影視、傳統及現代舞臺、唱片多領域。她每年有近 200 場公演，近 50 場演講，還到校園從事薪傳工作及出席各種公益活動，曾先後獲得文化總會（參見●）、國民黨 ✚文工會表揚，1996 年更榮獲第 34 屆「十大傑出青年」，1997 年獲得紐約美華藝術協會頒發「亞洲最傑出藝人金獎」，2008-2012 年，擔任中華民國總統府藝文界國策顧問。2015-2020 年演出代表劇目：《流星》、《散戲》、《四兩皇后》、《愛的波麗路》、《王子復仇記之龍抬頭》、《俠貓》、《龍城爭霸》、《冥戰錄》、《鯤鯓平卷》、《雲中君》、《劍神呂洞賓》、《海賊之王鄭芝龍傳奇》。（蔡淑慎、施德玉撰）

孫毓芹

（1915 中國河北豐潤馬駒橋村—1990）

琴人兼擅製琴，字泮生。家族為耕讀世家，父孫相文，母劉淑敏。十六歲左右開始學習笛、簫、二胡、*月琴等樂器，1936 年起開始向家鄉私塾學堂的夫子田壽農學古琴。1942 年畢業於北京私立中國學院政經系。1946 年加入國民政府青年軍 208 師，1950 年隨軍撤守到臺灣，留下妻子與獨子在家鄉。到臺灣後，任教於臺北 ✚政工幹校〔參見●國防大學〕，1968 年退役。1959 年結識禪宗大師南懷瑾，並經由在南府的學生引介之下，開始向 *章志蓀學習古琴，約持續了七、八年。此後孫毓芹不僅與南懷瑾結成師生關係，也成為章志蓀的衣缽傳人。1972 年，孫毓芹接替 *吳宗漢，開始任教於臺灣藝術專科學校〔參見●臺灣藝術大學〕。1975 年，又接下中國文化學院〔參見●中國文化大學〕音樂學系國樂組的古琴課程，1982 年再接下藝術學院〔參見●臺北藝術大學〕的教職。1978 年應香港中文大學之邀，於香港大會堂舉行古琴獨奏會，同年於 ✚中廣舉辦古琴講座。1985 年孫毓芹獲得第 1 屆 *民族藝術薪傳獎，並且同年與學生成立 *和真琴社。1989 年獲選「國寶級民族藝師」。1990 年因病辭世，享壽七十六歲。1991 年，✚藝專國樂科成立「民族藝師孫毓芹先生古琴紀念室」，將孫毓芹的古琴、字畫、藏書、錄音資料、文物等陳列於其中。

孫毓芹對於臺灣的 *古琴音樂教育和製琴工藝有非常深遠的影響。孫毓芹所教過的學生超過 150 人，其中不乏曾經或目前在音樂科系教

（左起）廖德雄、容天圻、孫毓芹、唐健垣、賴詠潔

授古琴者，如張瓊云、張尊農、陳雯、*李楓、葛瀚聰等，而陳美利、莊秀珍、孫于涵等弟子在琴界也相當活躍。1980年曾經在臺北國父紀念館（參見●）舉辦「太古遺音——孫毓芹師生古琴演奏會」，引起古琴界及社會大眾相當大的回響。孫毓芹的製琴藝術，始於來臺灣後，因無琴可彈，所以開始根據古書如《與古齋琴譜》上的方法自行揣摩製琴，經由不斷的試驗，累積了豐富的經驗。後來陸續收了葉世強、唐健垣、林立正、陳國興等製琴的弟子，製作出的琴也具有相當高的水準〔參見斲琴工藝〕。

孫毓芹的錄音作品有《民族藝師孫毓芹先生紀念專輯》（1991，臺北：水晶唱片。1992年由行政院文化建設委員會（參見●）再版），所著專書有《縵餘隨筆》（1986，臺北：老古文化）。（楊湘玲撰）參考資料：147, 196, 573

嗩吶

吹管樂器。客家稱笛子（ㄊㄚ丶子），一作「鎖捺」、「蘇爾奈」。雙簧管樂器，管口銅製，管身木製。原流傳於波斯、阿拉伯一帶，嗩吶即波斯原名Surna的音譯，元時傳入中國，後經改造，目前*客家八音所用的「嗩吶」全按孔音高「F」稍微偏高，其音孔的距離是「勻孔」，所以吹出的音律並非平均律。一般在演奏吹打音樂，即*過場音樂時，全按孔當「Do」即工尺譜的「上」，如果是喪事的吹打常常以全按孔當「La」或「Sol」即「士管」或「五管」，若演奏喜慶的*八音則以全按孔當「Re」即「ㄨ」，而喪事的八音則以全按孔當「Mi」即「工」來演奏。

在客家八音中，嗩吶是整個樂團的主奏者，也是樂團的領導者或負責人。在每次八音樂曲開始時，都是由嗩吶手決定用哪一個「管」「線」來吹奏，先由嗩吶手試吹一段音樂，進行*弄噠。其目的是方便絃手「打絃線」調絃，以便讓絃樂器配合。嗩吶的形制為雙簧類氣鳴樂器，以雙簧片發聲，由三個部分構成：吹嘴、管身、喇叭口。吹嘴除了簧片外，有一細長管狀物，及與嘴唇接觸的圓盤。管身木

製，前面七個音孔，後面一個音孔。客家八音嗩吶為臺灣嗩吶類樂器中的*大吹。嗩吶也有應用於北管及國樂團。（鄭榮興、吳榮順合撰）參考資料：12, 243, 519

〈蘇萬松調〉

參見〈蘇萬松腔〉。（編輯室）

〈蘇萬松腔〉

客家*戲曲*【平板】唱腔曲調變體之一，主要為*〈勸世文〉演唱時所用。此一唱腔是蘇萬松個人獨特的演唱方式，以獨特的重鼻音唱腔及拖長的尾音「ni」，為最大特色，民間通稱為「蘇萬松調」。之後繼起的追隨者如*賴碧霞等，仿效此一曲調唱法，為便於說明，即以〈蘇萬松腔〉，說明此一曲腔。

蘇萬松（1899-1961），苗栗三湖村人，是跑江湖賣膏藥的民間說唱藝人，以小提琴自拉自唱客家〈勸世文〉聞名。當初他所唱出的改良採茶【平板】唱腔，1930年代起由日蓄公司改良鷹標和古倫美亞唱片（參見●）分別為他灌錄系列〈勸世文〉唱片，經過唱片的帶動，廣為傳唱，之後就被稱為【蘇萬松腔】或【蘇萬松調】，是一種【平板】唱腔的特殊變化體。
（鄭榮興撰）參考資料：243

T

踏腳步

參見行腳步。（編輯室）

踏大小門

讀音爲 tah⁸-toa⁷-se³-mng⁵。*車鼓表演程序之
一。所用音樂爲 *【四門譜】與 *【囉嗹譜】，
其長短視演奏者的演出速度與場地之大小而
定，可只演奏一次，亦可反覆數次。踏大小門
由丑角擔任演出，次序、位置各團體不盡相同
【參見踏四門】。（黃玲玉撰）參考資料：212, 399,
409

摘自黃玲玉《臺灣車鼓之研究》，頁 362。

臺北和鳴南樂社

南管傳統 *館閣。1997 年 12 月 28 日成立，
2000 年正式立案。館址位於臺北市南京西路的
法主公廟，屬傳統館閣性質。當時館主陳梅
（歿），館員江謨堅（歿）、江謨正（歿）、傅
妹妹、陳瑞柳（歿）、林新南、施教哲（2007
歿）、陳宗碑、葉圭安、洪廷昇、*劉贊格、吳
錫慶（2007 歿）、周宜佳、陳淑嬌、邱玉華、
王玫仁、林志誠、林珀姬、*蔡添木（歿）、紀
玉幸、林秋蓉、*王金鳳、許明哲、潘潤梅、
陳國林、陳文榮、陳麗文、陳廷全、詹麗玉等
人。目前舊成員只剩王玫仁、陳淑嬌、邱玉

華、紀玉幸等人。自陳梅辭世後，先後由王玫
仁（已離去）、魏秀蓉擔任團長一職，邀請林
吳素霞女士前往教學，平日則有魏秀蓉、陳淑
嬌、邱玉華等人教學，每週四晚上傳習活動，
年輕學生甚多。每年辦理整絃活動邀請南北各
地絃友參加。（林珀姬撰）參考資料：117

臺北華聲南樂社

南管傳統 *館閣。1985 年由 *吳昆仁與江月雲
所創，初址設在臺北市環河北路江姓大人爺廟
二樓，1986 年正式登記成立社團。初期爲研習
班性質，1988 年獲頒 *民族藝術薪傳獎團體
獎。1989 年館址遭祝融，珍貴文物紀錄皆付
之一炬，更引發兩位先生承傳的責任感，而全
力於傳習教學。2000 年起開始有 *絃友定期聚
會的「拍館」活動。早期教學活動地點以臺北
市承德路三段 258 號爲主，也在大龍峒孔廟明
倫堂，與臺北市社會教育館（參見●）延平分
館開南管研習班。自 2005、2008 年兩位創團
教師相繼辭世，現由諸弟子聚合共同經營，並
由臺北藝術大學（參見●）傳統音樂系教授林
珀姬負責教學傳承，持續傳習、展演及研究。
（林珀姬撰）參考資料：117

臺北江姓南樂堂

南管傳統 *館閣。1956 年成立，1961 年解散。
活動地點在江媽贊（江石頭）家中。館主爲江
嘉生，*館先生有 *林藩塘、廖坤明、*吳昆仁
等。館員有江丕來、江謨訓、江謨正、江慧
卿、江謨堅、江月雲等，都是江姓家族的成
員。江姓南樂堂是臺灣少見的家族式南管團
體。（林珀姬撰）參考資料：353, 485, 486

臺北靈安社

臺北地區歷史最悠久，最具代表性的子弟軒社
之一，位於大稻埕，係霞海城隍廟的興前子弟
班，以神將及北管著名。成立於 1871 年（清
同治 10 年），被譽爲臺北五大軒社及八大軒社
之首，其歷史被視爲臺灣北管子弟文化發展之
縮影。

　泉州同安人 1853 年頂下郊拚後，重立霞海

城隍廟於大稻埕，為配合祭典所需，由地方紳商倡議組成靈安社，作為霞海城隍的興前子弟班。遂至福建福州恭塑謝范二將軍神將，於1871年開光，並於光緒年間，從基隆聘請館先生教授北管戲曲。

日治時期，在商貿繁榮的大稻埕，子弟軒社蓬勃發展，以大正時期尤為鼎盛。此期靈安社的重要事蹟如：1922年《臺灣日日新報》報導文、武二判官神將開光。1923年靈安社與其他軒社代表大稻埕地區，參與日本裕仁太子訪臺的奉迎行列，並獲得甲等殊榮，此時靈安社領導人為錦記茶行商*陳天來。1926年靈安社為日本蓄音器商會錄製北管唱片，發行〈玉芙蓉〉、〈乙江風〉、〈出京大衣〉、〈雌雄鞭〉等北管牌子和戲曲。

1937年中日戰爭起，在日本政府「禁鼓樂」政策下，靈安社與其他民間戲曲團體一樣暫時沉寂。1936年《臺灣日日新報》刊登了最後一則關於靈安社的新聞。戰後《民報》1945年10月26日報導靈安社迎法主聖君聖誕暨慶祝臺灣光復。

歷經戰前的禁令、戰後的復甦，靈安社於1950年代再次興盛。不僅與日治時期著名的臺北四大軒社：共樂軒、德樂軒、平樂社、金海利，互別苗頭；更與平樂社、共樂軒、新樂社、保安社、雙連社、明光樂社、清心樂社，共稱八大軒社，負責「五月十三迎城隍」。此階段靈安社的重要紀錄如：1963年於臺北保安宮搭「雙棚」演出子弟戲《倒銅旗》。同年至⊕臺視錄製北管戲《放關》，分上下兩集播出，為北管子弟戲第一次在電視上播出。1960至1970年代，為新時代唱片灌錄約27張北管唱片，包括《大醉八仙》、《天官賜福》等6齣*扮仙戲，以及《別窯》、《送京娘》等21齣

北管戲。

1970年代臺灣社會急速發展，靈安社進入長時間的現代化適應期。1974年，當時中國文化學院戲劇學系國劇組講師邱坤良，帶領學生至靈安社實地學習民間戲曲文化，靈安社重新開館，延聘基隆的陳石養為子弟先生，教導學生北管子弟戲。1976年2月6日於臺北市藝術館首度演出；陸續的演出活動，讓「大學生演子弟戲」成為當時藝文界盛事，並常見於報章媒體。

學界與民間合作的新風氣，促使時任靈安社的社長施合鄭（1914-1991），於1980年成立「財團法人施合鄭民俗文化基金會」，其所發行之民俗研究刊物《民俗曲藝》與系列叢書，對臺灣學界影響深遠。在施合鄭的傾力發展下，1983年靈安社改建位於歸綏街的社館為四層樓建築；1986年獲得教育部*民族藝術薪傳獎的肯定。而此階段為適應現代社會的重振與蛻變，在1989年靈安社因勞資糾紛解散北管團後，暫時告終。

2009年靈安社沉寂二十年後，再次籌組了北管團，招募北管子弟。2011年12月7日「臺北靈安社神將陣頭」經臺北市政府文化局公告登錄為臺北市民俗無形文化資產，也是全臺首次登錄神將的個案。2013年靈安社的神將、北管，於⊕傳藝中心協助拍攝電影《大稻埕》，再現1923年臺北迎城隍的歷史場景，讓民眾透過電影認識大稻埕在地陣頭文化。

2015年靈安社以長年推動保存及推廣北管、神將陣頭文化，且能夠與時俱進，獲得臺北市政府舉辦之第19屆臺北文化獎。2020年為慶

臺北靈安社劇照

祝創立一百五十週年，10月31日於永樂廣場演出扮仙戲《醉八仙》及正戲《出京都》，重返子弟戲舞臺。2022年受中華文化總會（參見⊜）邀請，於臺北賓館掛辭演唱北管牌子〈大甘州〉，時任總統的蔡英文及文化部長李永得，皆在場欣賞；同年底，經臺北市政府文化局認定為「北管」項目保存者，賦予靈安社作為臺灣重要無形文化資產保存團體〔參見無形文化資產保存－音樂部分〕的時代意義。（高嘉穗、吳柏勳、傅明蔚合撰）

臺北鹿津齋

南管傳統 *館閣。1955年成立，由早年遷居臺北市的鹿港人組成，後來許多原本在臺北市活動的南管樂人也加入，以鹿港的舊名「鹿津」命名。館址先後設於民生西路錦春茶行（約1955-1959）、後火車站附近的大和製冰廠（約1959-1967）、長安西路的聯富米店（約1968-1972）、南京西路施懋吉家（約1973-1976）、重慶北路福君飯店三樓（約1985-1994）。1977年至1984年停止活動，約1994年解散。

館主〔參見館東〕先後為泉州籍錦春茶行老闆、鹿港人許金來、黃奇正、施懋吉、施教哲、施東煌等。*館先生有 *林清河（鹿港人）、紀添丁（人稱神仔，鹿港人）、*林藩塘（人稱紅先）、*胡罔市（臺南人）、*吳昆仁（人稱烏狗）、梁秋河（鹿港人）。成員有施禮、林本堂、張開章、吳夢周、陳九成、江嘉生、王清友等人。

臺北市當時有不少南管團體都是由來臺的閩南人士，以同鄉會的形態組成。鹿津齋是臺北市第一個由遷居臺北市的外縣市人士組成的南管團體，館先生也以鹿港人為主，彰顯出鹿港南管歷史的淵源久遠，以及外出的鹿港人對故鄉音樂的喜愛。（蔡郁琳撰）參考資料：197, 353, 486

臺北閩南樂府

南管傳統 *館閣。於1961年成立，由曾雄、吳永輝、吳楚、陳金希、陳炳煌五人發起成立，但是早在1959年就已有 *絃友聚集活動。館址先後在重慶北路二段46巷5弄4號2樓（1961-

1963年，約兩年）、太原路155巷遠東戲院後面（1963-1964年，一年多）、寧夏路22-1號2樓（1965年8月1日起，一年）、延平北路三段61巷32號2樓（1966年起至今）。*館先生有吳彥點（1959年在重慶北路時教館達八個月，即「二館」）、黃清標（在寧夏路時教一年，即「三館」）、陳璋榮（約1965年前後，教一年四個月，即「四館」）。歷任理事長有吳翼棕、陳啓傑、郭景輝、吳貞等，館員曾多達176人，曾是大臺北地區最大的館閣。之後大部分老館員四散，或自立門戶，如 *和鳴南樂社陳梅（歿）、*華聲社 *吳昆仁（歿）等，原都參與閩南樂府活動，後離開自立門戶。也曾聘請 *南聲社 *張鴻明（歿）不定期教館，有多位來自中華絃管絃友加入，每週六晚上老絃友仍有拍管活動。（林珀姬撰）參考資料：117

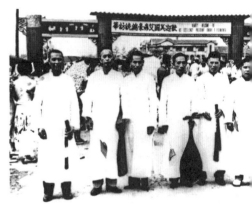

臺北閩南樂府歡迎美國總統艾森豪（1960）

臺北南聲國樂社

南管傳統 *館閣。1955年成立，1959年解散。活動地點在臺北市延平北路述記（美盛）茶行，館主為茶行經理傅求子，成員大多為閩南同鄉，有曾雄、*曾省、*蔡添木、陳瑞柳、*張再興、廖坤明、郭水龍、黃九、吳添、吳添在、尤奇芬等人，部分成員曾參加大稻埕清華閣的活動。

南聲國樂社曾參加1956年的「中美交換音樂會」、「第13屆音樂節演奏會」等活動，是1960年代臺北市相當活躍的南管團體。1970年代初期鳴鳳唱片曾出版南聲國樂社演奏的唱

片二張。（蔡郁琳撰）參考資料：78, 353, 486

臺北四大軒社

日治時期臺北大稻埕與大龍峒地區活動的北管子弟團中，以其組織規模、財力雄厚、活動力旺盛等條件，具代表性的四個北管子弟團體總稱。此為二次大戰後民間說法，其意義類似*臺北五大軒社，但所指對象略有差別。所謂臺北四大軒社，在民間有兩種說法，一為：*靈安社、*共樂軒、*德樂軒、金海利；另一說為靈安社、共樂軒、德樂軒、平（安）樂社（平樂社）。（高嘉穗撰）參考資料：471, 474

臺北五大軒社

二次大戰後，民間用以指日治時期，在臺北大稻埕與大龍峒地區活動的北管子弟團中，以組織規模、財力雄厚、活動力旺盛等，被當地人認為最具代表性的五個北管子弟團體，分別是：*靈安社、共樂軒、德樂軒、平（安）樂社（一名平樂社）、金海利。其中靈安社、共樂軒、金海利以財力、文物資產、地方勢力雄厚稱霸一方，而平（安）樂社則凸顯「雅好北管音樂」之特質，有別於其他*曲館，故當地有「金海利好額（富有），平樂社愛曲」一說。（高嘉穗撰）參考資料：472

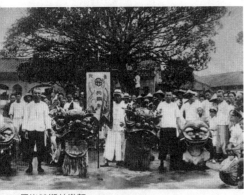

日治時期共樂軒

臺北浯江南樂社

南管傳統*館閣。1992 年成立，宗旨為「延續鄉音，聯絡感情」。成員以在臺北工作的金門人士為主。社長為中央大學中文學系教授李國俊，館址位於永和市中正路 527 號 8 樓之 1（李國俊宅），原有成員有李成國（歿）、陳金潭（住金門）、李梓良（住金門）、李繡梨、李清汪、林癸伶、陳玉君等人，以及李國俊之學生。自李國俊退休後，只偶有學生來訪才有音樂活動。（林珀姬撰）參考資料：117

臺北咸和樂團

南管傳統*館閣。1990 年成立，1992 年正式向教育局立案。成立的宗旨為「為傳習南管、臺灣*歌仔戲，及民俗樂曲之業餘教學及服務組織」。團長為臺北大學都市計畫學研究所教授辛晚教（歿），館址位於臺北市承德路三段 208 巷 89 號 2 樓（辛晚教宅），活動地點原以大稻埕保安宮為主，每星期日下午二時至五時，在孔廟明倫堂三樓活動，當時成員有鄭美麗、張再隱（歿）、邱淙鐸（歿）、吳火煌（歿）、林秀華等人。自辛晚教辭世後，咸和樂團的涼傘彩旗，均存放於有記茶行二樓清源堂，但已無活動。而依照辛教授的囑咐，有記茶行二樓清源堂，每週六下午二至五時，由華聲南樂團主持，作為各地區絃友皆能參與活動場所，如果無絃友前來，則由華聲南樂團負責三個小時的展演，藉以達成古蹟與古樂結合的展演空間。（林珀姬撰）參考資料：117

臺北中華絃管研究團

南管傳統*館閣。1984 年山韻樂器公司成立之初，即免費提供場地給解散的中華南管古樂研究社團員練習。當時團長莊國章，教師*蔡添木（歿）、*鄭叔簡（歿）、*林永賜（歿），團員初期有有吳火煌（歿）、蘇桂枝、李志龍、蔡麗月、吳明宗、粟碧秋、林為禎（歿）、林天泉、游郁芬、林月香、李國俊。1986 年正式成立中華絃管研究團，館址設於臺北市北寧路 6 號 2 樓，也是莊國章經營的「山韻中國樂器中心」；自 2022 年 11 月 20 日起，「山韻中國樂器中心」移至臺北市市民大道七段 355 巷 8 號。中華絃管研究團主要成員中多位轉往臺北閩南樂府活動，目前莊國章則以社大的南管教學為重心。（林珀姬撰）參考資料：117

臺南南聲社

南管傳統 *館閣。成立於1917年，由 *江吉四創辦，舊館址在臺南保安宮，目前在臺南市南區仁南街86號。在故理事長 *林長倫的熱心經營，與故 *館先生吳道宏，以及當時的館先生 *張鴻明的指導下，南聲社成為臺灣南管界非常重要的館閣，揚名國際。現任理事長為林長倫之子林毓霖。南聲社每年春秋二季

南聲社鎮館之寶──金聲

的郎君祭，是目前臺灣南管界的盛事，邀請全臺各地的絃友參與。南聲社經常應邀出國演出，尤以1982年10月赴法國、荷蘭、比利時、瑞士、西德等國演奏時，在歐洲獲得最大回響，引起音樂學者與國際音樂界的注意。其後法國國家廣播電臺並錄製了6張蔡小月南管散曲CD，暢銷歐洲。目前臺灣的南管館閣以南聲社陣容最堅強，不僅 *傢俬腳齊全，*曲腳多，而且實力相當，「腹內」曲目多。館員向心力強，除每星期六固定的練習活動外，還積極從事培養下一代的傳習活動，繼張鴻明之後，現任館先生為張栢仲，重要曲腳有葉麗鳳、陳嬿朱、黃美美、郭小蓮、董愛珠等，重要傢私腳有蘇慶花、黃俊利、林麗馨、王春生、薛寶福等。2009年登錄為「臺南市定傳統藝術保存團體」。（林珀姬撰）參考資料：117

臺南武廟振聲社

南管傳統 *館閣。武廟振聲是目前所知臺南地區歷史最悠久的館閣，其前身為清領時期三郊振聲社，館址在水仙宮及其周邊，至日治時代才遷入武廟。振聲社的歷史可由該館琵琶「寄情」〔參見南管琵琶〕推算；「寄情」完成於1797（丁巳）年，至少已歷三甲子，故振聲社成立至今，至少已有兩百多年。令人扼腕的是，南管館閣珍貴的歷史資料 *先賢圖，振聲社已失其一，否則當可為其兩百年歷史之證。

目前已無法確知當時有哪些大陸名師曾在振聲社教過，只可略知振聲社知名的南管樂人，如：燦先（陳鐘燦）、老顧先（林老顧）、阿田先（陳田，陳鐘燦之子）、全先（許道全）、罔市先〔參見胡罔市〕等。1971年以後，振聲社的館員人數與活動皆大量減少，春秋二祭已無法維持；至1983年，武廟經內政部公告為臺灣地區第一級古蹟，1986年撥款整修，振聲社便在人才凋零、後繼無人，以及武廟封廟整修等因素下，於1988年秋季後停止活動。

武廟整修工程於1995年完工，之後廟方希望能重振振聲社，於是在當時的理事長陳進丁，及當時的 *館先生 *張鴻明奔走下，振聲社再度於1996年秋 *開館，於每星期六、日下午為活動時間，場所依舊設於廟內六和堂外之中庭花園；該館活動情況熱絡，參與者十數人，但多為原 *臺南南聲社館員及臺南市文化基金會南管班學員，亦有少數來自高雄的樂人。並於1998年舉行春季 *排場，各地 *絃友皆熱烈參與。

而後陳進丁將振聲社的傳承交與赤崁清音南樂社（曾獲得2004年度臺南市傑出演藝團隊傳統戲曲獎）的絃友，二館合而為一。所以目前媽祖樓前的振聲社，是以老幹新枝的方式繼續傳承南樂。當今的館先生蔡芬得，於2021年獲臺南文資處登錄為市南管藝師。（林珀姬撰）

參考資料：117

振聲社指套籤支與籤筒

太平歌

讀音為 thai³-peng⁵-koa¹。就 *陣頭言，「太平歌」

乃「太平歌陣」之簡稱。大部分太平歌的民間藝人認為：「太平歌」之名乃 *天子門生之俗稱、通稱，*彩牌（牌匾）上所寫的「天子門生」才是正式的名稱。但亦有不少民間藝人認為「太平歌」之名，乃有感於光復後恢復太平日子而稱之，但就有稽可考的文獻而言，這是站不住腳的【參見太平歌陣】。（黃玲玉撰）參考資料：188, 206, 346, 382, 450, 451

太平歌歌樂曲目

*太平歌是一種以歌樂曲為主的 *陣頭，其音樂可分為「歌樂曲」與「器樂曲」兩大類。其中歌樂曲至目前為止所見至少有630首以上，且與南管系統音樂關係密切【參見南管音樂】，但大多已成案頭曲目，絕大多數團體常用曲目不下20首。

目前所見太平歌歌樂曲目：【三千兩金】、【三哥暫寬】、【千金本是】、【小娘子你今】、【小將軍】、【山險峻】、【不良心意】、【心內歡喜】、【心頭傷悲】、【冬天寒雪落滿四山綉幃】、【出府門】、【出漢關】、【伊盡情】、【共君走到】、【共君斷約】、【刑罰罪障重】、【早起日上花弄影】、【有緣千里】、【死賤婢】、【冷房中】、【告大人】、【告蒼天】、【投告神祈】、【秀才先行】、【赤壁上】、【花園外邊】、【恨爹爹】、【拜辭爹爹】、【看三哥】、【看伊人讀書】、【秋天梧桐】、【胡言語】、【重臺別離】、【孫不肖】、【班頭爺】、【眠思夢想】、【從伊去】、【啓公婆】、【啓君王】、【望明月】、【陳三落船】、【勤燒香】、【園內花開】、【愁人怨長冥】、【當天下咒】、【當初時共我劉郎】、【鼓返五更】、【趙眞女】、【遠望鄉里】、【障般寒雪】、【賞春天】、【勸爹爹汝暫息】、【獻紙錢】、【聽門樓鼓返三更】、【綉孤鸞】等。（黃玲玉撰）參考資料：188, 346, 382, 450, 451

太平歌器樂曲目

臺灣 *太平歌雖是一種以歌樂曲為主的 *陣頭，但仍有不少器樂曲存在，只是目前各團體所用器樂曲並不多。目前所見器樂曲至少有82首以上。

目前所見太平歌器樂曲目：【十杯酒】、【三潭印月】、【小童生】、【工綿答絮】、【万人番】、【四倍反】、【天下樂】、【孔雀開屏】、【水底魚】、【多景】、【古道秋風】、【步蟾宮】、【花玉蘭】、【花開富貴】、【青梅竹馬】、【南母節】（南奧節）、【南詞】、【春光舞】、【春景】、【秋景】、【哭皇天】、【寄生草】、【將軍令】、【探芙蓉】、【梅花操】、【梅春】、【普庵咒】、【楊關柳】、【楊文玉】、【殿前吹】、【過仙草】、【解語花】、【漢宮春】、【滿園春色】、【綿搭絮】、【鳳凰池】、【點胭脂】、【歸山訪】、【雙路園】、【懷舊】、【瀟湘夜雨】、【寶鴨穿蓮】等。（黃玲玉撰）參考資料：188, 346, 382, 450, 451

太平歌陣

*太平歌是一種以歌樂曲為主的 *陣頭，若以演出性質分類屬 *文陣陣頭，若以演出內容分類屬音樂陣頭，若以表演形式分類屬只歌不舞陣頭。部分文獻曾記載太平歌屬載歌載舞陣頭，但經實地調查，知此為某陣頭之偶發現象，為製造特殊情境而臨時加演的，並非常態。

太平歌陣隨不同團體又有 *太平清歌、*天子門生、*天子文生、*乞食歌、*品管、*歌管、*笛管、*南管天子門生、*南管樂、*歌陣等之別稱。目前主要分布於西南部沿海一帶，尤以府城一帶為最多，迄今至少還有十多個團體有演出，如臺南安南區公親寮清水寺天子門生陣、臺南後壁長短樹平安堂徵雅軒太平歌陣、

高雄茄萣頂茄萣賜福宮和音社天子文生陣（排場演出）演出於高雄茄萣新興宮

臺南安南區公親寮清水寺天子門生陣於癸未年西港香開館，受聘出陣演出於臺南西港慶安宮附近民宅。

臺南麻豆巷口慶安宮集英社太平清歌陣、高雄茄萣頂茄萣賜福宮和音社天子文生陣等，皆屬業餘的庄頭子弟陣，皆有所屬廟宇。

有關太平歌之源起，最早有稽可考的文獻為劉家謀《海音詩》中所載：「秋成爭唱太平歌，誰識崔苻警轉多；尾壓未交田已作，卻拋未邦弄干戈。」

《海音詩》為劉家謀清咸豐2年（1852）任臺灣府學時所作，這是截至目前所找到的有關「太平歌」可考之最早記載。而據資深老藝人們之追憶，以及太平歌館閣、團體之歷史沿革，則可推算出約百年前臺灣的太平歌活動。

有關太平歌之原鄉，有謂「福建泉州」，但至目前為止，並沒有可靠的訊息，告知閩南有「太平歌陣」的名稱與陣頭。雖現在「史料」沒有找到這樣的名稱與陣頭，但並不代表過去真的沒有；現在「當地」沒有這樣的陣頭，也並不絕對代表過去沒有，也許隨著時空的轉移，當地原有的文化消失，而反而在他處保留了下來也說不定。不過在「有多少證據說多少話」，「傳說與假設」皆不足為證的情況下，我們寧可相信太平歌源起於臺灣，並且已經在臺灣歷史悠久。

太平歌主要為因應廟會、神誕等而演出，大多與宗教信仰有關。其演出場合主要為與宗教性祭典活動有關的建醮、*遶境、一般慶典，以及其他與非宗教性祭典活動有關的演出，如政府單位所舉辦的主題活動、食會或喪葬等場合。演出形式可分為*排場演出與*出陣演出兩種，排場演出歌樂曲前場又可分為單人獨唱、雙人齊唱與多人齊唱等方式；出陣演出則因繞行區域、時間等因素，發展成「步行」、「車行」、與「入庄步行，出庄乘車」三種形式。所見道具有*彩牌、*對燈、陣旗、謝籃、擴音器等。

太平歌音樂可分為歌樂曲與器樂曲兩大類，至目前為止所見歌樂曲至少有630首，器樂曲有82首以上，只是大多已成案頭曲目。歌樂曲之曲體結構為*歌頭＋曲之形式，先唱「歌頭」後續「曲」。

太平歌所使用的樂器有*月琴（或*琵琶）、*三絃、雙箏、*大管絃、*殼子絃、絲絃子、*和絃（南胡）、笛（或簫）、五木拍板（*拍）、*叫鑼等。最常見的編制為小椰胡、大管絃、三絃、月琴（或琵琶）、笛（或簫）、五木拍板、叫鑼等，而各部支數不定，視演奏人才與實際需求而有所增減。另部分使用琵琶（橫抱）、*洞簫的團體，其原先仍使用月琴、笛，是後來外聘南管師父來指導後，才改用*南管琵琶、洞簫的，而其五木拍板的持拿方式，也由*倒拍改為*豎拍，亦即橫抱琵琶、洞簫、豎拍是南管化陣頭才會使用的樂器【參見南管樂器】。（黃玲玉撰）參考資料：8、19、34、119、205、206、210、212、346、382、450、451、452、488

太平清歌

太平清歌或「太平清歌陣」為「太平歌陣」別稱之一，有解釋為「清」乃「只歌（奏）不舞」之意。從實地調查中知，出現有「太平歌」或「太平清歌」二詞者，僅見於臺南與高

高雄茄萣頂茄萣賜福宮和音社天子文生陣提供，攝於高雄茄萣新興宮。

雄各 *太平歌團體 *出陣或排場演出時，所使用之 *彩牌、*對燈（狀元燈）或陣旗等文物中，如臺南安定蘇厝長興宮天子文生陣、高雄內門番子路內門紫竹寺和樂軒天子門生陣等【參見太平歌陣】。（黃玲玉撰）參考資料：188, 346, 382, 450, 451

臺灣京劇新美學

*國光劇團致力於開發臺灣京劇新美學，根據藝術總監 *王安祈在《京劇未來式──王安祈與國光劇藝新美學》（時報出版）書中的論述，認為臺灣京劇新美學是：「以傳統京劇演員的身體與聲音（唱、唸、做、打、舞）與現代文學技法交互融會，共同探索人性歷史文學的虛實真偽。」追求的不僅是可供演員發揮唱唸的表演腳本，更是動態文學創作。最終目的是用意象化的文詞，捕捉恍惚難言的流盪心緒，營造靜謐幽獨甚至微茫孤絕的意境。京劇不只是過去式、完成式，而是現在進行式，更指向未來。

國光京劇新美學追求的是：編織曲折的故事，組織矛盾糾葛，卻不被複雜的劇情困住，最終目的是勾抉幽微、潛入內心。借鑒古典崑劇的抒情意境，與 20 世紀中葉中國大陸「戲曲改革」營造的情節張力編劇技法，在轉折多變化的戲劇性情節裡，用意象化的文詞，捕捉難以言說的流盪心緒；掌握明快的節奏，卻企圖營造「一曲微茫」的意境。新編京劇從敘事風格的改變，帶動現代戲曲音樂創作的突破，對戲曲音樂的變革有正面影響。

國光京劇新美學的形塑，以藝術總監王安祈的題材規劃、劇本編創為主軸，在現任團長張育華的主導製作下，結合導演 *李小平、戴君芳，主要演員 *魏海敏、*唐文華、*溫宇航、朱勝麗、陳美蘭等，共同推出的一系列作品為代表。如：《閻羅夢──天地一秀才》（2002）、《王熙鳳大鬧寧國府》（2003）、《王有道休妻》（2004）、《三個人兒兩盞燈》（2005）、《金鎖記》（2006）、《青塚前的對話》（2006）、《快雪時晴》（2007）、《狐仙故事》（2009）、《孟小冬》（2010）、《百年戲樓》（2011）、《水袖

《十八羅漢圖》劇照

與胭脂》（2013）、《探春》（2014）、《康熙與鼇拜》（2014）、《十八羅漢圖》（2015）、《關公在劇場》（2016）、《孝莊與多爾袞》（2016）、《繡襦夢》（2018）、《天上人間李後主》（2018）、《夢紅樓‧乾隆與和珅》（2020）等。（林建華撰）

臺灣京崑劇團

前身為 1963 年「私立復興劇藝實驗學校附屬劇團」，1968 年學校開始改制公立，遂將劇團改制為專業級劇團，更名為「復興劇藝實驗學校附屬國劇團」，簡稱「復興國劇團」。此期間劇團隨著學校升格改制而再度易名，1999 年更改為「臺灣戲曲專科學校附設國劇團」，2006 年改為「*臺灣戲曲學院附設京劇團」。近年來，為了實踐臺灣新編戲曲的實驗與跨越，共創京崑劇藝新美學，2016 年首創「臺灣京崑劇團」，是國內歷史悠久的本土戲曲表演團隊，經常代表國家走訪歐、美、亞、澳、非等 30 餘國，藉此鞏固外交邦誼、宣慰僑胞、宣揚國威，同時肩負文化創新、展演交流、教育推廣之重任。

1990 年代以降，結合時代與社會脈動需要，「臺灣京崑劇團」以現代劇場形式將符合當代審美作品帶進戲曲舞臺，藉此體現臺灣現代劇場的多元美學創意。此期間所奠定的多齣跨界及經典劇目代表作品，諸如：1998 年改編日本小說家芥川龍《羅生門》，1999 年兒童戲曲《森林七矮人》，2002 年高行健執導歌劇戲曲《八月雪》，2008 年歌劇戲曲《桃花扇》，2010

年李行執導舞臺劇戲曲《夏雪》，2011年新編崑曲《楊妃夢》，2017年新編戲曲《齊大非偶》，2018年新編崑劇《情與欲——二子乘舟》，2019年《奪嫡》，2020年《化人遊》，2023年《串南？串北？有戲》等劇。

「臺灣京崑劇團」長期致力於技藝傳薪、戲曲跨界、專業培訓、實習育成之推廣，經常藉由藝文講座、校園展演、教師研習、師資培育，擴大傳統藝術欣賞人口，同時結合本土京劇名伶、藝師，從表演舞臺的實踐及國寶級藝人口傳心授中，累積豐厚的藝術實力，並在「繼承傳統」與「現代創新」的兩條主線融匯並行，多年來搬演無數經典好戲，跨界西方文化、劇場元素，在既有的傳統根基上，發展出嶄新的藝術風貌，爲傳統戲曲表演注入新時代活力。（黃建華撰）

臺灣五大香

臺灣西南沿海地區，*刈香區域主要分布於八掌溪以南至曾文溪兩岸的臺南一帶，目前有五個刈香「實體」，通稱爲「臺灣五大香」：

一、學甲香：臺南學甲「慈濟宮」主辦。屬定日不定期的三日香，農曆3月9日至11日舉行。

二、麻豆香：臺南麻豆「代天府」主辦。今屬三年一科、一科三天的定期不定日香，農曆3月末舉行。

三、蕭壠香：臺南佳里「金唐殿」主辦。今屬三年一科、一科三天的定期定日香，逢子、卯、午、酉年農曆正月18日至20日舉行。屬香醮型廟會。醮典爲王醮。

四、西港香：臺南西港「慶安宮」主辦。屬三年一科、一科三天的定期不定日香，每逢丑、辰、未、戌年農曆4月間舉行。屬香醮型廟會。醮典爲王醮。

五、土城香：臺南安南區土城「正統鹿耳門聖母廟」主辦。屬三年一科、一科三天的定期不定日香，於丑、辰、未、戌年的「媽祖生」（3月23日）前舉行。屬香醮型廟會。醮典爲祈安清醮。

這「五大香」香陣*遶境皆採「出香—遶境—入廟」模式，這也是西南沿海民間最典型的遶境模式。香陣結構除「麻豆香」依序採「前鋒陣—主神陣—鬧熱陣」方式進行外，其餘皆依序採「前鋒陣—鬧熱陣—主神陣」方式進行。

五大香龐大、嚴密又具歷史的刈香活動，早在臺灣西南沿海地區建立宗教地位，在民間信仰上，扮演著舉足輕重的角色。（黃玲玉撰）參考資料：203, 207, 456

臺灣豫劇音樂

豫劇唱腔主要由〈二八板〉、〈慢板〉、〈流水板〉及〈非板〉等「豫劇四大板式」組成，唱詞以七字或十字的上下句詩讚體爲結構。樂器方面則以「梆子」及「豫劇板胡」最具特色。「*臺灣豫劇團」在傳統劇目上繼承了上述劇種音樂特色，除此之外，亦在新編劇目方面進行了多種音樂創作的突破與發展。

該團由於長年來缺乏豫劇音樂創作人才，自2000年起，藉由新戲創作之機會，有計畫地邀請大陸知名豫劇作曲家：耿玉卿、許寶勛、左奇偉及張廷營等，來臺進行交流合作，憑藉其豐富的音樂經驗，帶領「臺灣豫劇團」的音樂工作者見習創作過程乃至最終共同創作，間接培養出了范揚賢、施恆如、朱育賢、林麗秋及周以謙等本土豫劇作曲人才。除了兩岸合作之外，也邀請臺灣作曲家創作，如*中山大學音樂系李思嫻，在戲曲中嘗試了跨界的、實驗性的新形式音樂。

該團的具體音樂創作手法方面，首先是展現了在地人文的連結，如《曹公外傳》使用〈望春風〉、〈思想起〉等福佬歌謠作爲全劇主題；《梅山春》、《美人尖》等劇目大量使用歌仔戲〈都馬調〉、*客家山歌及臺灣*月琴等的音樂風格作爲素材。另外，也嘗試將中西音樂文化進行融合，如《杜蘭朵公

臺灣豫劇音樂樂器：豫劇板胡（林揚明提供）

主》將普契尼同名歌劇的主題動機應用於戲曲中，並貫串全劇，樂團編制則嘗試使用西洋管弦樂器結合戲曲傳統 *文武場的手法；《試妻！弒妻！》則將大量的人聲作為「器樂」使用，並以現代作曲手法進行配樂創作為其特點。

整體而言，「臺灣豫劇團」除了對傳統唱腔進行大力保存藉以維護劇種音樂風格之外，也在音樂上進行多項創新，成為臺灣豫劇音樂之特色，盡其可能的將創作能量往「跨領域」、「本土化」、「多元化」等方向發展。同時基於對臺灣土地的責任，團員亦接受 *歌仔戲、北管、南管、*布袋戲等在地音樂的薰陶及訓練，逐步吸收本土音樂豐富的養分，自然地融入豫劇音樂風格中，成為戲曲音樂在臺灣文化發展中特有的在地景象。（周以謙撰）參考資料：137, 380

臺灣豫劇音樂樂器：梆子（林揚明提供）

臺灣豫劇團

該團歷史可追溯至 1949 年內戰期間，來自河南的豫劇藝人隨中華民國國軍部隊到臺灣，途經越南復國島停留期間，藝人們自組「中州豫劇團」進行勞軍活動，隨後輾轉來臺於高雄落腳。1953 年收編於國防部「海軍陸戰隊飛馬豫劇隊」；1996 年改隸教育部，更名「國立國光劇團豫劇隊」；2008 年改隸行政院文化建設委員會（參見●），更名為「臺灣豫劇團」；2012 年文化部（參見●）成立，正名為「國立傳統藝術中心（參見●）臺灣豫劇團」。歷任團長分別為：陳兆虎、詹昭榮、蘇桂枝、胡偉姣及彭宏志（現任）。除經常性地公演之外，歷年應邀海外巡演，包括：韓國、美國、加拿大、英國、德國、義大利、法國、新加坡、香港及中國大陸等地，並辦理兩岸文化交流聯演與戲曲論壇，五度獲行政院大陸委員會頒發「兩岸

文化交流績優獎」，成為兩岸維繫文化交流的重要途徑之一。

演出劇目方面，於 2000 年前之演出劇目以傳統戲為主，重要劇目有《包公誤》、《白蓮花》、《三打陶三春》、《西出陽關》、《狸貓換太子》、《巧縣官》、《孟麗君》、《楊金花》、《王魁負桂英》、《穆桂英》、《新對花槍》、《洛陽橋》、《王月英棒打程咬金》、《香囊記》等數十齣。2000 年起逐漸轉變風格，嘗試融合傳統、現代與本土，並擷取中西精華進行創發。其中較具代表性的作品，有以本土故事為題材的《曹公外傳》、《美人尖》、《梅山春》、《阿彌陀埤》等；以莎士比亞作品改編的所謂「豫莎劇」系列作品有《約／束》、《量·度》、《天問》等；另外也改編自義大利歌劇家普契尼（Giacomo Puccini）作品《Turandot》的豫劇《杜蘭朵公主》；另有實驗劇目《試妻！弒妻！》、《劉青提的地獄》等，建置了臺灣豫劇之特色。

該團以「臺灣梆子」為標榜，自期以新的創作形式來建立自我風格，藉此與中國河南的豫劇有所區分。同時也積極參與地方戲曲事務，曾於 2016 及 2018 年與高雄市政府文化局合作製作大型環境劇場《見城》；於 2017 年起與高雄市政府文化局合辦「少年歌子培育展演計畫」，培育了數十位中南部青年成為專業戲曲演員與樂師；並主辦各類戲曲展演推廣活動，積極對中南部各劇種及劇團進行各項藝術專業的合作、協助與輔導，可視為文化部傳統藝術

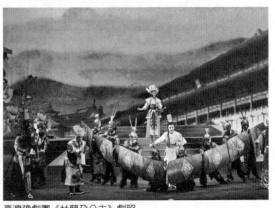

臺灣豫劇團《杜蘭朵公主》劇照

中心在臺灣中南部的政策延伸與執行者。（周以謙撰）

歷年新編劇目表列如下：

首演年	劇目
2000	《杜蘭朵公主》
2003	《曹公外傳》
2004	《試妻！弒妻！》、《田姐與莊周》、《錢要搬家啦》
2005	《少年齊桓公傳奇》
2006	《劉姥姥》
2007	《慈禧與珍妃》
2008	《拜月亭》
2009	《約束》
2010	《花嫁巫娘》
2011	《美人尖》
2012	《量・度》
2013	《巾幗華麗緣》、《梅龍鎮》
2014	《梅山春》
2015	《阿彌陀埤》、《一樹紅梅》、《天問》
2016	《蘭若寺》、《飛馬行》
2017	《觀・音》
2018	《武皇投簡》
2019	《龍袍》
2020	《試妻！弒妻！》
2021	《八仙過海》
2022	《金蓮纏夢》
2023	《求你騙騙我》、《鏢客》

踏撩

*南管音樂術語。讀音爲 tap⁸-liau⁵。南管 *傢俬腳演奏樂器時，以腳踏記 *撩拍位置。以 *一二拍爲例，在「、」與「。」之間踏撩，在「、」撩位時，腳尖提起，後半撩腳踏一下，然後在「。」拍位續踏一下，第一次的踏爲預備拍，第二次的踏，才是眞正的拍位，學會踏撩，演奏時較不容易出錯，等於是傢俬腳樂器演奏時必備的基本功。（林珀姬撰）參考資料：79,117

唐文華

（1961.10.8 臺北）

京劇表演藝術家，原名唐慶華。*國光劇團首席文武老生，*胡少安嫡傳弟子，能文能武，

具有高亢圓潤的嗓音和細膩有緻的做表，著名文學評論家王德威譽之爲當代臺灣京劇老生首席名角。

1972 年考入復興劇校（參見●臺灣戲曲學院）第七期「文」字輩。1978 年榮獲孟小冬國劇獎學金京獎賽第一名。1981 年進入海光國劇隊服兵役，1983 年退伍，加入海光國劇隊。1984 年拜胡少安學藝。1987 年主演《風雲采石磯》榮獲國軍文藝金像獎最佳生角獎。1991 年兩岸戲曲交流，開始參加兩岸聯演。1993 年加入陸光國劇隊。1995 年國光劇團成立，加入國光劇團，被評爲一等演員。1996 年榮獲中國文藝獎章最佳國劇表演獎。2000 年結婚，妻子王耀星工京劇程派青衣。2005 年榮獲全球中華藝術文化薪傳獎。2011 年榮獲第 15 屆臺北市文化獎。2016 年榮獲臺灣戲曲學院傑出校友。

精擅傳統劇目如：《打金磚》、《擊鼓罵曹》、《瑜亮鬥智》、《趙氏孤兒》、《瓊林宴》、《群借華》、《一捧雪》、《四進士》、《失空斬》、《烏盆記》、《斬黃袍》、《轅門斬子》、《天雷報》、《雪弟恨》、《四郎探母》等。

主演國光新編戲《鄭成功與臺灣》、《未央天》、《閻羅夢》、《李世民與魏徵》、《快雪時晴》、《胡雪巖》、《百年戲樓》、《水袖與胭脂》、《康熙與鰲拜》、《十八羅漢圖》、《關公在劇場》、《孝莊與多爾袞》、《定風波》等。其中《閻羅夢》榮獲金鐘獎，《十八羅漢圖》榮獲台新藝術獎。近作《關公在劇場》（2016）、《定風波》（2017）、《夢紅樓・乾隆與和珅》（2019），重視深根於傳統又力求創新之展演，尤其在音樂唱曲上有新的創意。

國光劇團於 2020 年與時報出版社合作，爲其出版《一生千面——唐文華與國光劇藝新美學》一書，詳細記錄其京劇表演的藝術創作。（唐文華撰）參考資料：195

堂鼓

參見鼓、通鼓。(編輯室)

唐美雲歌仔戲團

唐美雲為 *歌仔戲小生演員，1964 年生。出身歌仔戲家族班「寶安歌劇團」，父親蔣武童（外號「青番仔狗」）為戲狀元，母親唐永森（藝名「唐艷秋」）為著名旦腳，因家學淵源，姊妹皆投入歌仔戲表演。1981 年正式學戲，鑽研文武生角，後隨海光劇校張慧川學習京劇身段〔參見京劇教育〕，是歌仔戲演員中功底極為紮實的演員。唐美雲唱腔宏量大氣，扮相俊秀，各色行當均佳，早期參加母親所組「秀枝歌劇團」，並於其他外臺歌團〔參見外臺戲〕搭班，亦參加電視歌仔戲〔參見歌仔戲演出形式〕演出。

1991 年代表「一心歌劇團」以《鐵膽柔情雁南飛》獲得北區地方戲劇比賽最佳小生獎。同年擔任 *河洛歌子戲團《曲判記》小生，於國家戲劇院〔參見●中正文化中心〕演出，自此在現代劇場歌仔戲中奠定當家小生地位。1994 年起專任於國立復興劇藝實驗學校〔參見●臺灣戲曲學院〕歌仔戲科，1998 年出任科主任，組唐美雲歌仔戲團，並當選第 17 屆「全國十大女青年」。隔年辭卸教席，推出創團大戲《梨園天神》，並拓展演藝才能至電視連續劇、電影等領域。2001 年以電視連續劇《北港香爐》，獲金鐘獎（參見●）最佳連續劇女主角獎。2012 年獲國家文化藝術基金會第 16 屆國家文藝獎（參見●），2018 年獲文化部（參見●）傳藝金曲獎年度最佳演員獎〔參見●傳藝金曲獎〕，2019 年獲第 38 屆行政院文化獎（參見●）。

唐美雲歌仔戲團勇於創新實驗，為行政院文化建設委員會（參見●）「演藝團隊發展扶植計畫」團隊之一，每年均推出大型製作，2003 年起，更以《大漠胭脂》、《無情遊》、《人間盜》、《梨園天神——桂郎君》等連續入選國家戲劇院年度製作。2006 年，由唐美雲擔任導演與主演的《金水橋畔》獲選兩岸三地「華人歌仔戲創作藝術節」臺灣精緻大戲代表。2009 年唐美雲歌仔戲團與中國廈門市歌仔戲研習中心共同製作演出《蝴蝶之戀》，參加第 11 屆中國戲劇節，2010 年兩岸兩團演員再次於臺北國家戲劇院演出。2018 年為國立傳統藝術中心（參見●）轄下臺灣戲曲中心第 1 屆「臺灣戲曲藝術節」製作旗艦大戲《月夜情愁》。2019 年以《夜未央》獲選第 30 屆傳藝金曲獎最佳演出團體。獲文化部 107 年度旗艦型連續劇製作補助的《孟婆客棧》電視劇，2021 年 10 月於公共電視臺語臺首播，並於 2022 年獲得第 57 屆金鐘獎之戲劇節目創新獎。(柯銘峰撰)

唐山頭

指福建泉州所雕刻之布袋戲偶頭，以 *塗門頭及 *花園頭最出名。唐山頭的尺寸由大至小分別為頭號、二號、三號三種。臺灣北部 *戲班慣用三號頭，中南部則慣用二號頭。(黃玲玉、孫慧芳合撰) 參考資料：73

探館

讀音為 tham³-koan²。*陣頭與陣頭間彼此往來觀摩切磋、交流聯誼稱為「探館」，一般指同類型陣頭之間彼此相互拜訪、觀摩的行為，傳達相互尊重的敬意，是一種團隊之間的社交儀式。

同類型陣頭彼此間相互探館，如宋江陣探宋江館、*太平歌陣探太平歌館，但如為獨有陣頭，則不在此限，如 *文武郎君陣會探其他的館等。另西港各香庄所屬 *子弟陣入館練習期間，慶安宮主事會擇期至各庄各廟「探館」，以示慰問之意，並觀察演練進度，亦稱為「探館」。

*遶境模式通常為「出香—遶境—入廟」。若一座廟宇派出參與遶境的陣容包含神轎與陣頭，那麼在有遶到該廟的香日時，當天清晨神轎與陣頭一同到主辦廟宇參拜後，神轎照常「出香」遶境去，但陣頭則折回自己廟宇，靜待香陣到該廟參拜，以便「接陣」，當香陣都通過了隊員們就可以休息，到傍晚再集合到主辦廟宇和自己的神轎會合，以便「入廟」。這一天雖然該陣頭也是有頭有尾，但中間沒有了，亦即該陣頭沒有去遶屬於同香日的廟宇，只有「出香—入廟」。然而同香日的廟宇基於地域性的關係，往往是最有交陪的，甚至具有

T

tanggu

漢族傳統篇

堂鼓 ●
唐美雲歌仔戲團 ●
唐山頭 ●
探館 ●

血緣關係，故不能不去探望一下，於是形成了獨步全球的「探館」文化。（黃玲玉撰）參考資料：207, 210, 247

〈桃花過渡〉

參見〈撐船歌〉。（編輯室）

桃花過渡陣

桃花過渡陣是臺灣 *陣頭之一。就「桃花過渡」四字言，包含陣頭名稱、劇名、曲名三重身分。作爲陣頭，「桃花過渡陣」又有 *桃花過渡、*過渡子、*撐渡之別稱。若以演出性質分類屬 *文陣陣頭，若以演出內容分類屬小戲陣頭，若以表演形式分類屬歌載舞陣頭。

在臺灣傳統音樂中，「桃花過渡」不僅是一首家喻戶曉、膾炙人口的 *民歌，更是 *說唱音樂、戲曲音樂、器樂、舞蹈音樂等常用劇目或曲牌（曲目）之一。以戲曲來說，桃花過渡常被 *梨園戲、高甲戲、潮劇、*白字戲、*歌仔戲、採茶戲、*布袋戲、*皮影戲、*車鼓小戲等，拿來作爲一個劇目或一個曲牌（曲目）演出。

但就陣頭來說，桃花過渡文獻上最常見到的是被認爲是 *車鼓陣（戲）中的一個劇目，約1980年代有人將其自車鼓陣中獨立出來自成一陣，演變至今有「行路過渡」與「坐船過渡」兩種。但亦有認爲桃花過渡另有源頭，只是被車鼓吸收而已。持此說者認爲目前可以找到「桃花過渡」的源頭是明萬曆年間一本叫做《重補摘錦潮調金花女大全》刻本裡附刊了一齣《蘇六娘》戲曲，後慢慢將其中部分情節擴大而成 *潮調中的折子戲，至於如何傳進臺灣已無法考察。由上述看來，無論如何，「桃花過渡」是與「南管系統」的戲曲有關，因不論車鼓陣（戲）或潮調，基本上是屬於「南的」音樂系統【參見南管音樂】。

陳正之《樂韻泥香·臺灣的藝陣傳奇》又謂：

> 以閩南語發音的「桃花過渡」何時傳入臺灣很難查證，目前能找到明確的佐證是一百四、五十年前清道光年間刊印的「歌仔本」……這個歌本的封面上端印有一排「道光丙戌年新鐫」，書名印著「新傳桃花過渡歌」，有兩個「新」字，足見其流傳已久，應該先有舊本，才會有新本……只是流傳到臺灣來的桃花過渡究竟是隨著車鼓戲傳來，抑或單獨傳進來就很難判斷了，不過在臺灣早期車鼓陣常唱桃花過渡是事實。

這段話只能證明以閩南語發音的「桃花過渡」，至遲在清道光丙戌年已存在，比較遺憾的是作者並未述及此「歌仔本」之出版地及流行地區，如此「歌仔本」出版於臺灣，或臺灣當時也用了此「歌仔本」，這樣最起碼我們就可確定至晚清道光丙戌年臺灣已有「桃花過渡」了。

有關「桃花過渡」陣頭之來源，目前相關書籍所見，多認爲原爲「車鼓戲」劇目（曲目）之一，後獨立成陣。有可能是車鼓陣吸收閩南【桃花過渡】民歌或閩南《桃花過渡》戲曲劇目而來，抑或單獨傳入，然皆無可考文獻記載。不管是隨閩南車鼓傳進臺灣，抑或單獨傳進臺灣，總之是隨閩南移民傳入的，而非臺灣土生土長的。再者根據尚健在資深老藝人們之追憶，多認爲至少百年前已存在，亦即其存在迄今至少已百年以上。

桃花過渡陣所使用的曲目，大致可分成歌樂曲與器樂曲兩類。歌樂曲又分成南管系統曲目與民歌系統曲目，器樂曲一般被稱爲「行路譜」。歌樂曲有【千金本是】、【共君走到】、【共君斷約】、【吟詩調】、【看燈十五】、【拜辭哥哥】、【拜謝神明】、【團圓】、【七字調】、【十二月看牛歌】（看牛歌）、【十二送小妹歌】（小妹歌）、【十勸娘歌】、【三十步送哥】（送哥歌）、【山歌戀】、【北路歌】、【打鼓歌】、【字文歌】、【明洲曾二娘】、【拜店口恭祝歌】、【查某囝子歌】、【查某歌】、【相罵歌】、【食茶歌】、【娘嫺行花園】、【桃花詩】、【桃花過渡】（撐渡伯）、【海水返來】、*【病子歌】、【納子歌】、【教渡伯】、【郭子儀】、【陳三磨鏡】、【點燈紅】等，而【桃花過渡】一般被認爲是「桃花過渡陣」的主題

曲。器樂曲有【五五四】、【六子凡工ㄨ】、【叮咧咚】、【玄子譜】（六五上六五）等，這些器樂曲都有「工尺」譜字【參見工尺譜】。

桃花過渡陣所使用的樂器與編制並無定制，是相當彈性的，人手足的時候，同一樂器可由多人演出，人手不足時某些樂器則乾脆就省了，要不就代之以錄放音設備。且基本上所謂的「*殼子絃（小椰胡）、大管絃、*月琴（或*三絃）、笛」四管全是不可或缺的樂器。除上述四管外，文獻上所見樂器尚有大椰胡、小通鼓、小鑼、*引磬（*鐘子）、鼓、拍板（又稱鼓響板，是由兩片竹片串在一起的拍板）、鈸等。

桃花過渡陣主要分布於中央山脈以西的中南部沿海地區，目前大部分團體同時兼演*車鼓陣、*牛犁陣、*七響陣、拋採茶等其中之部分陣頭（前後場皆同一批人），此以職業團體或以娛樂、健身為目的的媽媽教室或老人長青團之業餘團體居多，此類團體前場演員只有丑、旦二人。另有一公二婆三人組的演出，此類團體只存在於業餘團體，如高雄內門內東里茄苳子過渡子陣；而與其風格近似的高雄內門三平里烏西崙過渡子陣，有時前場只以兩人演出，則稱為*車鼓過渡子。（黃玲玉撰）參考資料：74,135

〈桃花開〉

為二次大戰前後很受到喜愛的福佬民間*小調，也是甚為叫座的福佬系*車鼓小戲。這些歌謠由鄰近的閩南村落，流傳到客家庄以後，歌詞便改以客家話演唱，為屬於小調的*客家山歌調，曲調與歌詞大致上是固定的。演唱的方式為男女對唱，為一首情歌。使用五聲音階：Do（宮）、Re（商）、Mi（角）、Sol（徵）、La（羽），宮調式。（吳榮順撰）

套曲

南管音樂語彙，同散套，*臺南南聲社、*鹿港聚英社與*雅正齋、臺北*潘榮枝等抄本皆有此名稱。演奏唱方式與一般*整絃活動迥異，但保留不少明代以來的古曲。

此成套演出的曲子，全套由四人或五人輪流演唱，每一套的曲數不一，有 9 首、13 首、17 首或 21 首。多數套曲，同一套的每曲*曲辭內容前後連貫。每套套曲至少包括三種拍法、兩種以上的*牌名，全套是以散板的*慢頭開始，最後以散板的*慢尾做結，轉換到不同牌名的曲子前，會有一支*過枝曲。正式演出時，演唱套曲前先演奏一套*指，演唱結束後，再和一套*譜，唯《大都會套》是先演奏譜，演唱完套曲後才演奏指。

據*呂錘寬的研究，目前所知的套曲共有九套，分別是《黑麻序套》、《傾盃序套》、《十三腔序套》、《恨蕭郎套》、《齊雲陣套》、《玉樓春序套》、《薔薇序套》、《梁州序套》和《大都會套》。現今能找到抄錄套曲的*曲簿包括臺南南聲社、鹿港聚英社、菲律賓金蘭郎君社、吳再全、*郭炳南（即*鹿港雅正齋）、潘榮枝等*曲館與南管先生收藏的曲簿。

套曲中第一位演唱的人，擔任極為重要的角色，首先，演唱套曲一開頭的散板部分與進入規律拍法的部分；接著，轉換拍法的過枝曲是在首徑；最後，全套最後一曲，亦落在首徑。也就是全套的「起、過、煞」部分都是由第一位演唱者負責。（李毓芳、林珀姬合撰）參考資料：79, 290, 335, 489

桃園「同樂春」

早期位於桃園由*張國才主持的*傀儡戲團，是臺灣唯一在戲院演出過的傀儡戲團。（黃玲玉、孫慧芳合撰）參考資料：55, 74, 269

踏七星

讀音為 tah[8]-tshit[4]-tshe[n1]。「踏七星」為部分*車鼓團體表演程序之一，並認為「踏七星」比之*踏大小門、*踏四門較難、較複雜，故一般團體通常不演也不會演，只有技佳者才敢演。通常用於迎神賽會、新屋落成或技藝相拚等較嚴肅的大廟或大場面中，一般小廟只需演踏大小門、踏四門即可。在踏完大小門、四門，引旦出場，表演曲子完後，換人上場時要先表演踏大小門、踏七星才接曲子，之後再換人上場時

就不需踏四門與踏七星，只要表演踏大小門和曲子即可。踏七星時，每踏一星都要跪下，左腳向前右腳落地，踏完第七星時要向後轉，跳回原出發地。雙手和上身都要配合著扭動。（黃玲玉撰）參考資料：212, 399

七星的排列圖

門口中央

原地（面對門口）

摘自黃玲玉《臺灣車鼓之研究》，頁374。

踏四門

讀音爲 tah$^8$-si$^3$-mng$^5$。*車鼓表演程序之一，在車鼓中又稱「踏四角頭」。車鼓表演雖無扮仙，但仍有 *踏大小門、*踏四門等一定的基本程序，尤其在廟前表演更不能廢。所用音樂爲 *【四門譜】與 *【囉嗹譜】，其長短視演奏者的演出速度與場地之大小而定，可只演奏一次，亦可反覆數次。

車鼓的表演程序與動作，因即興成分很濃，各團體不盡相同，但丑、且進出場一律以男左女右、左大右小爲原則，從大門（文門、大邊）入、小門（武門、小邊）出，所走步數不定，完全視場地的大小而定，但成比例，以左腳先踏出爲原則。如爲迎神賽會等喜慶場合，則左腳出右腳跪；反之，如爲喪事，則右腳出左腳跪。「踏四門」的演出由丑角擔任，第二、第三門的位置隨不同的團體而不盡相同。

「踏四門」亦爲 *七響陣表演程序之一。臺南龍崎牛埔村的「烏山頭七響陣」、高雄內門內東里的「州界尪子上天七響陣」，

第三門　廟門口　第二門

中央

第一門　　　第四門

第二門　廟門口　第三門

中央

第一門　　　第四門

（原地）

摘自黃玲玉《臺灣車鼓之研究》，頁374。

以及高雄內門內東里的「虎頭山七響陣」等團體，其表演程序大致可分爲 *掌頭、踏四門、結束圓滿拜謝三部分。其中「踏四門」是公帶婆出遊的動作，行進間，打胸的公要做出 *打七響的動作，雙手拍打胸前、左手肘關節、右手肘關節、左前胸、右前胸、左膝關節、右膝關節，共七下；擔 *擸管的公則按節奏抖動擸管。所演唱的音樂爲【十五步送哥】等，其曲體結構爲「前奏＋第一句＋間奏＋第二句＋間奏＋第三句＋……＋尾奏」，並有後場樂器伴奏。（黃玲玉撰）參考資料：212, 399, 409

田都元帥

田都元帥在臺灣的奉祀分爲兩種：一般寺廟主神，以及北管西皮派、*歌仔戲、*皮影戲、南部 *傀儡戲、高甲戲、*四平戲、*布袋戲等的戲神。據臺灣民間傳說，田都元帥原名雷海青，爲唐朝將軍，某次戰勝回來，帥旗上的「雷」字被遮去「雨」，只見「田」字，大家高喊「田元帥回來了」，便自此訛稱。民間又稱其爲「老爺」、「相公爺」。田都元帥有三種造型，南部常見的是小兒穿大人衣，其餘還有穿文官服和武將服者，皆爲無鬚的年輕人妝扮，其臉上常見的特徵是有一螃蟹的標記，腳下也常有金雞、玉犬伴隨，皆與田都元帥的傳說有關。其中神像嘴邊大多畫有形狀奇特的「鬚」，傳說就是毛蟹的腳，在《繪圖三教搜神源流大全》中的「風火院田元帥」畫像，神像嘴角也有畫鬚。施博爾（K. Schipper）考察臺灣北部傀儡戲的戲神三王爺（大王爺、二王爺、三王爺），認爲他們就是《搜神記》中「風火院田元帥三兄弟」。這三位兄弟在唐玄宗時期善歌舞，大悅帝顏，又能治療帝母疾病，幫助天師除去疫患。而日本田仲一成教授在調查廣東、香港的潮州系劇團中，也發現戲神「田元帥」是童子狀的一體或三體的三太子形象。田元帥除了具有樂神與厄病之神的性格外，他還是一個治疑難雜症的神。

明末清初福建各地已普遍建有主祀田都元帥的廟宇，有的被當成一般性神明祀奉，在臺灣如臺南安定靜安宮、彰化鹿港玉渠宮、高雄鳳

山田南宮、南方澳漢聖宮等,均不強調其戲神的特質,而著重在其治病除疫的神力。此外,除了相關戲班奉祀田都元帥之外,萬華紫來宮(今已無)是唯一由戲界人士出資,供奉田都元帥的戲神廟。(簡秀珍撰) 參考資料:25、47、305、338、383

添福傀儡戲團

臺灣 *傀儡戲團之一。位於高雄湖內,其前身是李加枝(1928-1992)主持的金馬五洲團,之前兼演布袋戲,1971年左右才專演傀儡戲。

李加枝幼時曾向五叔李棄學習傀儡戲,後曾擔任過布袋戲與 *錦飛鳳傀儡戲劇團、*圍仔內大戲館的後場樂師,同時也學習道士科儀。李加枝後傳子李添福,1993年李添福承繼父業,改團名為添福傀儡戲團。(黃玲玉、孫慧芳合撰)

參考資料:49、199

〈天黑黑〉

讀音為 thin[1] o[.1]-o[.1]。此曲源於閩臺間共同流傳之民間歌謠〈天烏烏〉,最早文字探記見於1917年平澤丁東(平七)《臺灣の歌謠と名著物語》中「童謠」【參見➋兒歌】項下收錄的三首歌謠辭。1936年李獻璋《臺灣民間文學集》的「歌謠」項中,也收錄了來自花壇、朴子、下寮、鳳山、屏東等地10首〈天烏烏〉歌謠辭。直至今日,在臺灣與中國多位學者與地方文史工作者的陸續採集成果中,可得多達90餘首的〈天烏烏〉歌謠辭,其分布在臺灣方面遍及北中南各地,也分布於沿海、平原與近山地區;中國方面,由於語言的限制,僅出現在福建、浙江、廣東地區。但這些歌謠辭均以「天烏烏,欲落雨」為開端,卻沒有任何一首辭句完全相同,甚至根據音樂收藏家李坤城提供,1930年代泰平唱片(參見➍)出版的《天黑黑》唱片專輯中,也發現此情形。

1965年林福裕(參見➌)為其所屬幸福男聲合唱(參見➌)製作《臺灣民謠集》(1965.8發行),當中所創作的〈天黑黑〉一曲,便是以外祖母幼時口授童謠為母體,並為作曲需要,添加部分歌詞所組成定稿為現今〈天黑黑〉版本。由於〈天烏烏〉一開始是以民間歌謠形態流傳,再加上過去對著作權不甚重視,唱片專輯發行同時並未特別註明是「創作曲」,因此被誤認為林福裕的〈天黑黑〉版也屬民間歌謠。甚至在1981年6月由「中華民國比較音樂學會」【參見➊中華民國(臺灣)民族音樂學會】所舉辦,為幾首廣為流行又不知原作者的兒歌作考證的「臺灣童謠考證研討會」中,也否定林福裕為〈天黑黑〉作曲者。擔任評鑑的專家學者包括:許常惠(參見➋)、呂泉生(參見➌)、周添旺(參見➍)、簡上仁(參見➎)、李鴻禧等九人,由林二主持(參見➍),會議資料刊登於聯合報及新生報藝文版(1981.7.1)。施福珍(參見➌)曾對研討會中的決議表示遺憾,認為:

> 當時流行的台灣兒歌中的《天烏烏》、《白鴿鷥》等兩曲,是林福裕的作品,可惜專家們均誤會為傳統的兒歌,而未對此兩首給予肯定,是此次考證研討會遺憾之處。(2003:87)

並在《臺灣囝仔歌一百年》中,以創作者的角度分析,認為林福裕版的〈天黑黑〉,之所以產生全曲高低音相差小十三度的旋律進行,實為合唱曲創作手法所致。為了證實林福裕確為原創乙事,施福珍並提及早在林福裕之前,他就曾在1964年間創作過僅八小節的〈天黑黑〉,其辭同樣為幼時外祖母口授:「天黑黑欲落雨,舉鋤頭巡水路,巡到一尾鯽仔魚,三斤二兩五。」但由於當時林福裕以男聲合唱形式創作的〈天黑黑〉一曲造成轟動,他自認無法相比,因此沒有發表。而施福珍的〈天黑黑〉版本經修正後,收錄於其著作《台灣囝仔歌伴唱曲集②》。

對於大眾的誤解,林福裕不只一次表達創作〈天黑黑〉之聲明:「此曲係本人在民國五十四年六月間在臺灣所作曲者,絕非所謂的臺灣民謠。」1965年8月16日林福裕為幸福男聲合唱團出版了《民謠世界第一輯——臺灣民謠集》,當中就收錄了此曲。專輯的出版轟動一時,除創下月份銷售量23萬張紀錄外,當年還因此被指為是暗喻國民黨執政的政治環境,

遭到警總文化組約談三次，詢問作曲的動機及來由。根據林福裕的說法顯示，母體唸謠與定稿後的歌辭對照應為：

【母體唸謠】

天黑黑欲落雨，阿公仔去掘芋，掘到一尾鯽鰡鼓，阿公欲煮鹹，阿媽欲煮淡，兩人相打弄破鼎。

【定稿歌辭】

天黑黑欲落雨，阿公仔舉鋤頭去掘芋，掘<u>啊掘，掘啊掘</u>，掘到一尾鯽鰡鼓，<u>咿呀嘿嘟真正趣味</u>，阿公欲煮鹹，阿媽欲煮淡，兩人相打弄破鼎，<u>咿呀嘿嘟隆咚七咚槍哇哈哈</u>。

加底線的歌辭是林福裕所添加，咿呀嘿嘟取自原住民語辭，隆咚七咚槍取自中國民謠花鼓調，哇哈哈則取自日本俚謠。這些添加語辭，是一般民間唸謠在傳誦過程中不曾出現的。李坤城表示，從他收藏的臺灣歌謠相關文獻，及有聲出版品中整理發現，現今為人所熟知及普遍流傳的〈天黑黑〉，始於 1965 年幸福唱片出版的林福裕創作版本，而〈天黑黑〉是林福裕將民間唸謠〈天烏烏〉加以「定稿」後進行譜曲。

林福裕的〈天黑黑〉另受質疑的是，歌辭本身的語言旋律與曲調旋律過於類似，但隨著歌辭來源獲得證實，質疑不攻自破，林福裕將民間唸謠定稿後，能擅用歌辭中自然的語言旋律與曲調旋律巧妙結合，讓歌謠採集時代的〈天烏烏〉蛻變為大眾熟知的〈天黑黑〉，並藉由唱片的出版深植於大眾，成為今日多數人對於〈天烏烏〉共通且唯一的印象。（周嘉郁撰）參考資料：3, 101, 140, 252, 266, 347, 360, 512, 513

【天籟調】

讀音為 tian[1]-lain[7]-tiao[3]。【天籟調】為二次大戰後臺北大稻埕「天籟詩社」所傳承的 *吟詩音調。天籟詩社由林纘（述三）所創立，前身亦為書房。天籟詩社主要由林述三倡議，集結學生所組成，原為讀書之餘，應用並練習傳統詩文寫作之文人雅集形態。由於林述三所傳之吟詩聲調風格華麗，有別於其他吟詩風格較樸素之書房塾師所傳，天籟詩社的吟詩調遂由其社員於各地詩會聯吟活動中傳播，並吸引了他社文人學習，因而享有盛名，【天籟調】之名不脛而走，成為臺灣閩南語吟詩文化中最為人所知的吟詩調。（高嘉穗撰）

天子門生

讀音為 thian[1]-tsu[2] bun[5]-sheng[1]。*太平歌陣、*七響陣別稱之一。大部分太平歌陣民間藝人認為「天子門生」才是 *太平歌的正式名稱，也因此 *彩牌（牌匾）絕多寫有「天子門生」（或 *天子文生）。

根據相關資料與民間藝人所言，認為「天子門生」乃皇帝賞賜、敕封之號，大部分認為與鄭元和故事有關，少部分認為與呂蒙正故事有關。之所以和此二者有關，起因於鄭元和與呂蒙正在傳奇或小說中，皆曾落魄為乞丐，而以創編歌謠乞食維生，後通過科舉考試，一躍成為狀元而被敕封的情節有關，因此後來的乞丐便以「天子門生」自居。「天子門生」在某些地方被視為「乞食陣頭」之一種，但大多數太平歌團體頗不以為然。

太平歌陣所使用之彩牌、*對燈（狀元燈）或陣旗等文物中，雖皆可見到「天子門生」之詞，然以出現於 *彩牌的最多，如臺南佳里港堀港興宮天子門生陣、高雄內門鴨母寮南海紫竹寺太平清歌陣等。

「天子門生」亦為七響陣別稱之一，如高雄

高雄內門的內門紫竹寺番子路和樂軒天子門生陣，攝於高雄內門的內門紫竹寺。

內門內東里「州界尪子上天天子門生陣」等【參見挵管】。(黃玲玉撰) 參考資料：188, 206, 210, 346, 382, 450, 451

天子門生七響曲
*七響陣別稱之一。(黃玲玉撰)

天子門生七響陣
*七響陣別稱之一。(黃玲玉撰)

天子文生
*太平歌陣、*七響陣別稱之一。雖然太平歌團體所使用的*彩牌、*對燈、陣旗，甚至所奉祀的祖師爺中，皆有「天子門生」或「天子文生」之詞，然一般認為「天子門生」與「天子文生」閩南語發音近似，「文」乃「門」之訛音，應為「天子門生」。

從太平歌陣所使用之彩牌（牌匾）、對燈（狀元燈）或陣旗等文物中，可見到「天子文生」之詞，如臺南將軍馬沙溝李聖宮天子文生陣、高雄茄萣頂茄萣賜福宮和音社天子文生陣等。

「天子文生」亦為七響陣別稱之一。*薪傳獎得主陳學禮、林秋雲夫婦生前在臺南所指導的

臺南市南區灣里正聲社師父黃吉定提供，攝於其住家。

七響陣團體，皆以「天子文生」稱之，且所使用的道具如枷笋、*挵管、三角旗等都標示有「天子文生」之字眼。(黃玲玉撰) 參考資料：188, 210, 346, 382, 450, 451

跳加官、歹開喙
*北管俗諺，*扮仙戲在三仙或八仙、天官出臺之後，通常接演「跳加官」象徵「加冠晉祿」，加官的面具是由演員以口咬住，跳加官時演員咬著面具就無法開口。因此「跳加官、歹開喙」即為形容難以啟口之事。(林茂賢撰)

跳鼓陣
「跳鼓陣」又稱「大鼓花」、「花鼓陣」、「鼓花陣」、「大鼓弄」，指的都是以跳躍配搭擊鑼鼓節奏，並變換隊形為主要表演形態的*陣頭民間藝術。《臺南縣志》：「兩人一對手，一人持涼傘，一人抱*大鼓，涼傘打迴旋，大鼓雙面打，邊打邊舞。另有打鑼手三、四人圍住大鼓，邊打邊舞之，其狀天真浪漫，爽然欲醉，又名弄鼓花。」臺灣跳鼓陣的淵源有二說，其一是源自於中國福建的「大鼓涼傘舞」；其二是鄭成功練兵比武競技時，由助威者在旁擊鼓跳躍衍生而來。

跳鼓陣基本上是由八人組成，一人掌旗、一人胸前綁雙面鼓、四人執鑼、兩人持涼傘，也有發展為多人演出之跳鼓陣。表演時掌頭旗者為總指揮，以鼓手為中心，八人各自擊*鼓、鑼和轉動涼傘，屈膝開步扭動身軀，伴隨大鼓與銅鑼快慢有序的節奏交相穿梭並變化隊形，經常以跑、跳、蹲、扭、點等跳躍式的舞步進行表演。

由初始的拜旗、打圈「開場」，逐次進入各種陣式的表演層面，有：「開四門」【參見客家車鼓】、「穿鑼」、「十字什花」、「打圈」、「龍門陣」、「娛蛇陣」、「拜鑼」、「開花」、「合圓」、「八卦陣」、「蜈蚣陣」、「巡更」、「金玉滿堂」等，一場演出約需20分鐘，是廟會中節奏性十足的隊伍。職業性的跳鼓陣，比較注重特技的表演，如「開四門」、「*踏七星」、「八卦」、「纏鼓」、「犁頭戴頂」、「疊羅

T
漢族傳統篇

tianzi
天子門生七響曲 ●
天子門生七響陣 ●
天子文生 ●
跳加官、歹開喙 ●
跳鼓陣 ●

漢族傳統篇

tiaojiu

● 《糶酒》
● 跳臺
● 踢館
● 停拍
● 提絃
● 提線傀儡
● 提線傀儡戲
● 提線木偶
● 提線木偶戲
● 通鼓

漢」等。（施德玉撰）參考資料：69, 185, 206, 209

《糶酒》

臺灣客家 *三腳採茶戲《賣茶郎張三郎故事》十大齣劇目中的第四齣。劇情的大要爲：張三郎至外地賣茶，至酒店喝酒，酒大姊以檳榔與茶招待張三郎。三郎迷戀起酒大姊的姿色，兩人對唱情歌〈糶酒〉。（吳榮順撰）

跳臺

臺灣 *傀儡戲演出的基本動作之一。傀儡戲大多是武將上場 *開山之後，伸出右腳向右邊踩出第一步，第二步向前踩，第三步再向右邊踩，然後就地跳起，跳到舞臺的左方，再擺個前弓後箭的姿勢，接著換上左腳重複前述動作，踩完後再以開山收場。在進行「踩」和「跳」的動作時，提線操縱的演師也會亦步亦趨地跟著戲偶用腳在地板上採出聲響，此稱爲跳臺。（黃玲玉、孫慧芳合撰）參考資料：55, 187

踢館

*南管音樂語彙，指具有挑戰意味的 *拜館，一般南管社團拜館時基於禮貌原則，會選擇大家共同熟悉的曲目唱奏，但客方如以主方不會的曲目，要求一起「和」，就具有挑釁作用，主方會認爲客方是來踢館。（林珀姬撰）參考資料：117

停拍

*南管音樂演奏術語。讀音爲 theng[5]-phek[4]。南管樂譜曲調中停頓、休止之意，以「呈」或「口」等記號表示。當此記號出現在「。」拍位上時，所有樂器都休息，只剩 *拍板的聲音，稱停拍。但若休止出現在「、」撩位上時，則稱「停撩」〔參見撩拍〕。（李毓芳撰）參考資料：348

提絃

讀音爲 the[5]-hian[5]。又稱 *椰胡；由於琴筒爲半個椰子殼所構成，口語稱爲 *殼子絃。在 *北管音樂中，爲 *古路 *戲曲、*細曲及 *絃譜的旋律領奏樂器，演奏者又稱 *頭手或「頭手絃」。提絃爲擦奏式樂器，木製琴桿，琴筒爲

半個椰子殼，前口蒙木板，琴馬爲木製（亦有使用貝殼），繫以兩條鋼質琴絃（亦有絲質琴絃）。定音爲五度定絃：合—ㄨ（sol-re），稱之爲「正調」（亦作「正管」），使用於多數的戲曲、細曲及絃譜演奏中；相對應於「正調」的，則爲 *反調（亦作「反管」），使用於鬼魂角色出場、夢境或人物病危時，其定音爲上—六（相當於 do-sol）。在提絃演奏訓練上，爲配合不同演唱者的調高問題，而有所謂的翻調（反管）練習，即以「合ㄨ管」、「士工管」、「乙凡管」、「上六管」、「ㄨ五管」、「工乙管」、「凡仕管」共七個調加以運用。這種技巧今已少見。

演奏技巧重在平穩的運功、吟揉技法、壓絃滑音、打音裝飾、加花演奏等。此外，演奏者需隨演唱者的演唱情況，調整音高，並做適度的音樂配合，以與演唱者產生若即若離之效果，並藉由加花變奏，豐富整體音樂表現。（蘇鈺淨撰）參考資料：83

提線傀儡

臺灣 *傀儡戲別稱之一。（黃玲玉、孫慧芳合撰）

提線傀儡戲

臺灣 *傀儡戲別稱之一。（黃玲玉、孫慧芳合撰）

提線木偶

臺灣 *傀儡戲別稱之一。（黃玲玉、孫慧芳合撰）

提線木偶戲

臺灣 *傀儡戲別稱之一。（黃玲玉、孫慧芳合撰）

通鼓

讀音爲 thong[1]-ko[.2]。體鳴樂器，桶狀鼓身，較

*小鼓大，上下兩面皆蒙皮革，鼓面張力較鬆，音色發出「通通、咚咚」聲，使用一對較粗的實木鼓棒進行演奏，在北管*鼓詩中，則常以「咚」字代表通鼓聲響。在北管皮銅樂器合奏演出鼓介之時，並無特定的擊奏拍點，端視每個鼓介所需之節奏特點與合奏音響來進行搭配；若說小鼓是頭手指揮，那通鼓便是為鼓介節奏進行繁複裝飾的化妝師，有時被稱為二手。通鼓除了運用於北管演出之外，也被使用在歌子戲、布袋戲、傀儡戲等戲劇後場，及道教、釋教等儀式後場中；此外，也成為鼓亭、轎前吹等多類陣頭的重要樂器。(潘汝端撰)

銅鼓肉

*八音班參與三獻禮的儀式配樂，依照傳統禮俗，可分享祭品豬羊中的生豬肉一塊，又稱銅鼓肉。(鄭榮興撰)

銅器

讀音為 tang⁵-khi³。指整件樂器由銅錫合金打造者，屬於體鳴樂器，臺灣傳統音樂中的銅器，包括鑼、鈔、*雙音、七音、*叫鑼、銅鐘、*響盞等。北管文化圈所稱的銅器，多指鑼鼓合奏中所用的鑼、響盞、大鈔、小鈔等節奏性樂器，演奏者亦稱*銅器腳。北管的鑼有兩類，一為手執敲擊的平面鑼，直徑約 30 公分，稱為「鑼」，在京劇中稱為「大鑼」。另一件為懸掛在鑼架上的「大鑼」，是凸鑼，其直徑大小各地不盡相同。至於響盞，即京劇中的「小鑼」，是一面手拿的銅製樂器，以扁平的木片擊奏之，在鑼鼓合奏中，響盞擔任節奏加花的角色。鈔類樂器即「鈸」，由兩個中央突起的金屬圓盤組成，左右兩面互擊發聲，在樂器中央部位鑽有小孔，以利綁上粗繩或是布條，成為演奏者操作該件樂器時的抓握處。鈔有大鈔與小鈔之分，在鑼鼓合奏中，大鈔多與鑼或大鑼敲擊拍位相同，或是鼓詩中的「七」之處；

小鈔為北管入門者的第一件樂器，幾乎都以直拍擊打的方式演奏。(潘汝端撰)

銅器腳

讀音為 tang⁵-khi³-kha¹。指*北管鼓吹樂隊中的*銅器演奏者。(潘汝端撰)

童全

(1854 臺北艋舺—1932)

本名康全，原籍泉州晉江，是早期由泉州金泉同戲班隻身來臺闖天下的*南管布袋戲名演師，因其留有鬍鬚，故被稱為「鬍鬚全」。

童全為臺灣北部南管布袋戲之能手，聲量宏大、演技靈活，同業公認丑與家婆（彩旦）是其二絕，而《白扇記》、《唐寅磨鏡》、《掃秦》、《斬龍王》、《乾隆遊山東》、《藥茶記》等為其拿手劇目。

臺灣諺語中流傳有「鬍鬚全與貓婆拼命」、「貓的不仁，鬍的奸臣」之諺語，二者皆早期童全與*陳婆因*拚戲所留下之諺語。「貓婆」、「貓的」指的是陳婆。(黃玲玉、孫慧芳合撰) 參考資料：73, 187, 231, 281, 291, 329

頭拍

讀音為 thau⁵-phek⁴。南管樂曲如果從拍位上起唱，就稱為頭拍，一開聲唱就同時打*拍板。
(林珀姬撰) 參考資料：79, 117

頭手

讀音為 thau⁵-tshiu²。指*北管樂隊中擔任指揮地位的演奏者，不同的北管樂曲種類都有其首席演奏者，引領其他樂隊成員演奏。如*戲曲的後場伴奏的頭手，是*小鼓演奏者，稱為「頭手鼓」，他的角色如同西洋歌劇的指揮一般，根據前場演員的唱腔、口白與動作，引領*文武場所有演奏者為前場演出伴奏。另有*頭

T
tonggurou
漢族傳統篇
銅鼓肉 ●
銅器 ●
銅器腳 ●
童全 ●
頭拍 ●
頭手 ●

T

toushou

漢族傳統篇

●頭手尪子
●頭手絃吹
●土地公托拐
●塗門頭

手絃吹一詞。(潘汝端撰)

頭手尪子

讀音爲 thau5-tshiu2 ang1-a2。臺灣 *傀儡戲 *頭手之別稱。臺灣傀儡戲傳統前場演師三人，分別爲一位頭手以及兩位助演，頭手即爲主演演師。(黃玲玉、孫慧芳合撰) 參考資料：55, 75

頭手絃吹

讀音爲 thau5-tshiu2 hian5-tshue1。指 *北管樂隊中居首席地位的 *提絃（或 *吊鬼子）與大吹〔參見吹〕演奏者。北管 *戲曲演出時，*文場演奏者在唱腔伴奏或小過場時，以絲竹合奏爲主，但若逢演出前的 *鬧場或是劇中 *吹場，則換以大吹演奏，故稱其首席領奏者爲「頭手絃吹」。若只是單純演奏牌子的鼓吹樂隊，或演奏 *絃譜與伴奏 *細曲的絲竹樂隊等，其領奏者稱爲「頭手吹」或「頭手絃」。(潘汝端撰)

土地公托拐

讀音爲 tho˙5-te7-kong1 thuh4- koai-n2。或稱土地公賞花。南管大譜 *《四時景》八節尾，演奏技法如以單桿大拇指彈奏，稱之。現今常見大拇指與食指鉤挑演奏，就不能稱爲「土地公托拐」。(林珀姬撰) 參考資料：79, 117

塗門頭

福建泉州所雕製的戲偶頭之一。臺灣 *布袋戲源自閩南，初期所用戲偶頭主要以泉州所雕製的爲主，俗稱 *唐山頭，而以塗門頭與 *花園頭最爲出名，而前者較後者歷史悠久。塗門頭產自泉州塗門街，以周冕號的黃良司、黃才司兄弟精緻的 *提線傀儡及布袋戲偶而著名。臺灣布袋戲班簡稱爲「塗頭」。(黃玲玉、孫慧芳合撰) 參考資料：73, 231

W

外江

1949年以前傳入臺灣的海派 *京劇，稱爲外江【參見京劇（二次戰前）】。（鄭榮興撰）參考資料：12, 243

外江布袋戲

*北管布袋戲的一個分支，指以京劇音樂（包括唱腔與後場器樂）作爲後場配樂的布袋戲，主要流行於臺北。外江布袋戲之「外江」，是指20世紀中葉以前，已流傳於臺灣傳統社會之京劇。

*呂錘寬《台灣傳統音樂概論‧器樂篇》中謂：「外江」是臺灣傳統社會對「京劇」或「京劇音樂」之通稱，用以區別南管或北管。狹義上，「外江」的音樂或戲曲，是指1949年以前，自發性的流傳於臺灣社會的京劇。後隨著國民政府傳入的京劇，就不再被視爲「外江」，而稱爲國劇、平劇或京劇。

外江布袋戲最早的編演者爲盧水土，二次大戰後則以 *李天祿、*許王等最具代表性。劇目以「三國戲」最爲戲迷所稱頌。常見劇目有《二進宮》、《七星燈》等。相關劇目參見布袋戲劇目。（黃玲玉、孫慧芳合撰）參考資料：73, 85, 86, 187, 231, 297, 384

【外江調】

一、在傳統布袋戲裡，外江調指的是京劇的唱腔，有別於南管、北管、*潮調等布袋戲的戲曲音樂。亦宛然布袋戲就是以外江調演出。

二、參見佛教音樂。（編輯室）

外臺戲

在戶外搭臺演出的傳統 *戲曲，稱作外臺戲。依附在民間廟會慶典，以酬神、祭儀爲主要演出目的。在臺灣外臺戲一直都存在，隨著社會變遷與流行趨勢，而搬演出不同劇種與戲齣。

外臺戲一天的演出，約分爲二個部分，即爲 *扮仙戲和「正戲」。扮仙戲主要是配合典禮儀式而進行的戲碼，除了慶賀神誕之外，亦有祈神降福之意。通常正戲演出之前需先扮仙，但若遇神祇出巡遶境，亦可先演出正戲，待神祇回廟時才扮仙，扮仙後再繼續演出正戲。演員除了各戲齣演出外，有時爲了因應時間，也可做彈性的調整，自動加長或縮短演出。外臺戲另一項特色是 *歌仔戲、客家戲【參見客家改良戲、客家三腳戲】、*布袋戲、*傀儡戲等外臺戲的演出，到後來發展成俗稱的「做活戲」，它較無固定的劇本，是由講戲先生或資深演員在演出前臨時決定戲齣、分派角色、講述分場內容，再由演員臨場鋪演全劇，使演出更具生命力，也深受觀眾喜愛。（鄭榮興撰）參考資料：12

外壇

配合內壇道場科儀周邊的場域及演奏的團體與活動內容，稱爲外壇。另外一說爲「建醮」時主壇以外的壇稱外壇，如「三官壇」、「主普壇」、「觀音壇」、「媽祖壇」、「福德壇」等稱之。（鄭榮興撰）參考資料：243

王安祈

（1955.3.10 臺北）

戲曲編劇。1985年臺灣大學（參見❸）文學博士。1985年起任教於清華大學（參見❸）中文系，1990年升爲正教授，2006年升爲特聘教授。2009年轉至➊臺大戲劇系，2018年升爲講座教授，2019年退休，獲選爲名譽教授。學術研究獲科技部傑出獎與胡適講座。

W
waijiang
漢族傳統篇
外江 ●
外江布袋戲 ●
【外江調】 ●
外臺戲 ●
外壇 ●
王安祈 ●

1985 年起爲陸光國劇隊、雅音小集（*郭小莊）、當代傳奇劇場（*吳興國）新編京劇劇本，獲金像獎（1985、1986、1987、1989 連獲四屆），金鼎獎作詞獎（1988），教育部文藝獎（1988），1988 年因編劇獲十大傑出女青年。魁星獎（1995）。2002 年擔任 *國光劇團藝術總監。2005 年因編劇獲國家文藝獎（參見●）。2010 年獲傳藝金曲獎（參見●）作詞獎。2019 年因終身成就獲傳藝金曲獎特別獎。其在國光劇團的新編京崑劇從敘事風格的改變，帶動現代戲曲音樂創作的突破，對戲曲音樂的變革有正面影響。

重要作品：

（一）學術著作

《明代戲曲五論》（1990，大安），《傳統戲曲的現代表現》（1996，里仁），《臺灣京劇五十年》（2002，國立傳統藝術中心），《金聲玉振：胡少安京劇藝術》（2002，國立傳統藝術中心），《當代戲曲》，（2002，三民），《寂寞沙洲冷：周正榮京劇藝術》（2003，國立傳統藝術中心），《爲京劇表演體系發聲》（2006，國家），《光照雅音：郭小莊開創臺灣京劇新紀元》（2008，相映文化），《明代傳奇之劇場及其藝術》（2012，花木蘭增訂版），《崑劇論集》（2012，大安），《錄影留聲名伶爭鋒──戲曲物質載體研究》（2016，國家），《海內外中國戲劇史家自選集・王安祈卷》（2017，鄭州：大象），《性別、政治與京劇表演文化》（2020，臺大出版中心增訂版）。

（二）新編劇本

1. 陸光國劇隊：《新陸文龍》（1985）、《淝水之戰》（1986）、《通濟橋》（1987）、《袁崇煥》（1989）。

2. 雅音小集：《再生緣》（1986）、《孔雀膽》（1988）、《紅綾恨》（1989）、《問天》（1990）、《瀟湘秋夜雨》（1991）。

3. 當代傳奇劇場：《王子復仇記》（1989）。

4. 國光劇團：《王有道休妻》（2004）、《三個人兒兩盞燈》（2005，趙雪君合編）、《金鎖記》（2006，趙雪君合編）、《青塚前的對話》（2006）、《孟小冬》（2010）、《百年戲樓》

（2011 周慧玲、趙雪君合編）、《水袖與胭脂》（2013）、《探春》（2015）、《十八羅漢圖》（2015，劉建幗合編）、《孝莊與多爾袞》（2016，林建華合編）、《關公在劇場》（2016）、《繡襦夢》（2018，林家正合編）、《天上人間李後主》（2018，陳健星合編）、意象劇場《歐蘭朵》（2009，羅伯威爾森導演）。

5. 國家交響樂團新編歌劇《畫魂》（2010，錢南章作曲）。

6. 改編崑劇《牡丹亭》（2012，上海史依弘、張軍）。新編崑劇《煙鎖宮樓》（2013，上海崑劇團）。（林建華撰）

王海玲

（1952.11.12 臺灣）

豫劇旦行演員。1960 年進入「海軍陸戰隊飛馬豫劇隊」習藝，十四歲擔綱主演，爲劇團重點栽培的新秀，人稱「豫劇皇后」。1969 年獲中國文藝協會頒贈戲曲表演獎章；1991 年獲「亞洲傑出藝人獎」；1998 年獲第 6 屆全球中華文化藝術薪傳獎；2000 年獲第 4 屆國家文藝獎（參見●）；2018 年錄音專輯《一生只豫王海玲──經典唱段選粹》獲第 29 屆傳藝金曲獎（參見●）最佳專輯獎。代表劇目：《花木蘭》、《楊金花》、《紅線盜盒》、《紅娘》、《戰洪州》、《香囊記》、《大祭椿》、《陸文龍》、《大腳皇后》、《王月英棒打程咬金》、《杜蘭朵》、《天問》、《劉姥姥》等。現爲 *臺灣豫劇團藝術總監。（周以謙撰）

王海燕

（1947.6.18 臺中東勢）

琴人。原籍中國福建林森，出生於臺中東勢大南村，三歲時父親王啓柱應聘爲臺灣大學農藝學系教授，舉家遷居臺北。初由 *孫培章啓蒙習箏，1965 年進入臺灣藝術專科學校〔參見● 臺灣藝術大學〕音樂科國樂組，主修古箏、古

琴，古箏師承梁在平（參見●），古琴隨梅庵派琴家*吳宗漢與其夫人*王憶慈研習，1970年畢業。1972年任●藝專助教，1975年起任該校專任講師，1979年升爲副教授，1984年升爲教授。1998年起任臺北藝術大學（參見●）傳統音樂學系專任教授，並於臺灣大學（參見●）音樂學研究所開設古琴課程。此外，王海燕曾於1981年暑假赴美國北伊利諾大學音樂學系世界音樂中心進修及教授古箏和古琴。1985年獲得中國文藝協會文藝獎（音樂類：國樂教學獎）。

王海燕身爲第一位音樂科系畢業之專業琴人，曾於1970年9月7日舉行古箏古琴獨奏會，創下臺灣琴人開獨奏會之先例。此後王海燕所參與之演出活動不計其數，如兩廳院〔參見●國家兩廳院〕落成啓用之第一場國樂音樂會「海內外國樂名家演奏會」（1987.11.10）等，而特別值得注意的爲與琴歌演唱相關的創作與演出，如1986年創作〈大風歌〉於戲劇《大漠笙歌》中首演；1989年將「普庵咒」的咒語吟唱〔參見咒〕與古琴曲結合，與學生范李彬共同發表於國家音樂廳；1990年爲漢聲廣播電臺「文藝橋」節目編寫創作一系列琴歌，如《陋室銘》、《關雎》、《道情》、《江雪》等，吟唱達一年，此節目於1991年獲廣播音樂節目金鐘獎（參見●）。王海燕也從事琴曲、琴歌之演變和創作藝術，以及詩詞音樂性與古琴歌曲創作藝術方面的研究，曾發表論文多篇。近年來王海燕也嘗試創作琴曲，已發表《靈泉》（2005）及《夢蝶》（2006）。（楊湘玲撰）

王金鳳

（1917—2002）

參見新美園劇團。（編輯室）

王金櫻

（1946 彰化）

臺灣*歌仔戲表演藝師。本名王仁心，彰化秀水人。三歲隨其姊王金蓮入*內臺戲班學戲，少年時期跟著賣藥團巡迴「站唸」，再入嘉義公益電臺，後以「小貓仔」爲名號於臺中民天電臺灌錄《秦香蓮》、《三進士》、《玉堂春》等歌仔戲唱片。二十二歲隨其姊北上，投入劉鐘元籌組的民本、正聲廣播電臺，並於●中視開播後參與中視歌劇團演出，與柳青搭檔爲最佳螢幕情侶，專攻旦行。1984年劉鐘元成立「*河洛歌子戲團」錄製電視歌仔戲，她參與現代劇場精緻歌仔戲演出，近年致力於傳統四句聯與歌仔冊的保存與推廣。2014年榮獲「臺北市傳統藝術藝師」。2020年獲得文化部（參見●）認定爲「重要傳統表演藝術歌仔戲保存者」〔參見無形文化資產保存－音樂部分〕。

王金櫻以唱腔見長，注重「捻聲」與「字韻」，以「唱戲，不是唱歌」爲銘，不唱花韻，注重聲情變換，且能適當運用南管小曲增添唱曲風味。（柯銘峰撰）

王崑山

（1899.11.21 鹿港—1994）

南管樂人。人稱虎先。1920年隨吳彥點、洪笠學習南管，之後並隨王成功、施羊學習*洞簫、唱曲。參加過*聚英社、雅頌聲等團體，1963年起主持聚英社館務，規劃主辦過1973

王崑山於鹿港龍山寺

年「全國南樂聯誼大會」、1978年起的十多屆端午節「全國民俗才藝活動──南管演奏大會」等。1986年獲頒傳統音樂及說唱類之團體●薪

傳獎：1994年，以九十五歲高齡，尚帶領鹿港聚英社參加彰化縣文化中心主辦的「全國文藝季」，推出「千載清音——南管」系列活動。王崑山擅長洞簫演奏。1923年日本裕仁太子訪臺，鹿港五大館聯合組一南管樂團前往臺中州酒廳演奏，王崑山和*林清河同爲聚英社代表。1940年曾隨聚英社在臺中放送局演奏。（編輯室）參考資料：66, 97, 164

王慶芳

（1939—）

*亂彈戲藝師，爲當代僅存出身亂彈童伶養成體系所培養的亂彈戲前場演員。1945年入苗栗慶桂春陞*亂彈班的囝仔班習藝，師承許吉（綽號：金龍丑）、馮添財（綽號：九指），啓蒙劇目爲《打登州》、《紫臺山》。1949年起，先後參與南華陞、永吉祥、新全陞、新興陞、老新興、再復興等重要亂彈戲班，擔任三花、小生等角色進行演出，是跨行當的藝師，同時開始嘗試編創劇目。雖然他中年後歷經亂彈戲曲演出環境急速沒落的時期，但是他仍然長期與桃竹苗地區的客家採茶戲班合作演出，包括永昌、新鳳榮、金興社、新永光、德泰、榮興等。還有參與臺北大橋頭東亞班歌仔戲的表演，所以王慶芳是能演出亂彈戲、歌仔戲、京劇、客家採茶戲的演員。

王慶芳原丑行出身，十四歲改習文武小生，十六歲開始擔任老新興亂彈戲班的導演，第一次排的戲齣是《楊文廣打十八洞》。十八歲進入再復興（東社班）可獨當一面，經常參與歌仔戲、外江戲、採茶戲的表演，擅長的行當延伸至旦行、大花（淨行）。王慶芳演而優則導，他所編排與導演的新戲有從電影改編而來，例如：《五龍陣》、《楊家將破天門陣》、《江湖四大劍》、《刺馬》、《夜戰天山》等；有從古書改編的劇目，如：《蕭太后歸天》、《高懷德》等；還有由眞實事件改編的劇目，如：《龍潭奇案》等。

2018年苗栗縣政府登錄認定王慶芳爲傳統表演藝術亂彈戲曲保存者，他持續與鄭榮興合作，並於2019年起透過苗栗縣政府文化觀光局與文化部（參見●）文化資產局計畫支持，王慶芳與鄭榮興合作執行亂彈戲技藝傳授以及代表劇目保存計畫，選定「金滿圓戲劇團」爲執行團隊，培訓劇團成員習藝，繼續推動亂彈戲之傳習，對於臺灣亂彈戲曲音樂之傳承有具體貢獻，於2021年榮獲文化部重要傳統藝術暨文化資產傳統表演藝術亂彈戲保存者【參見無形文化資產保存—音樂部分】。（施德玉撰）參考資料：139

汪思明

（1897臺北大稻埕—？）

汪思明是早期的*歌仔戲演員及走唱藝人。他本名爲「汪乞食」，在就讀漢學時，教書先生認爲此名不雅，故爲其改名爲「思明」。汪思明年幼時即接觸各種臺灣民間音樂藝術，尤其醉心於甫由宜蘭傳入臺北的歌仔戲，因此與友人組成「賣藥班」，巡迴於臺灣各鄉鎭演出。

1929年，汪思明獲得古倫美亞唱片（參見●）的賞識，進入唱片界灌錄唱片，內容包括歌仔戲及說唱。同時，汪思明將當時臺灣民間流行的辭彙「黑狗黑貓」（指時髦的年輕男女）編成歌謠說唱故事，他並將其說唱團取名爲《黑狗黑貓團》，頗爲轟動一時，迄今這個辭彙甚至還在流行。之後，他加入泰平唱片（參見●），灌錄了十多片的《世間了解新歌》，也相當受到歡迎。1934年，汪思明自行創業，成立「思明唱片公司」，灌錄了不少勸世歌，例如1935年發生於臺中后里的「墩仔腳大地震」，造成了附近之清水、大甲一帶死傷慘重，汪思明將此慘痛災難編成說唱，而灌錄了《台中州下清水街震災》唱片，以勸世歌方式緩緩唱出地震所造成的災害嚴重情況【參見●震災義捐音樂會】。

二次戰後，汪思明投入電臺工作，首先在臺灣廣播電臺【參見●中廣音樂網】負責晚間的「臺灣民謠」單元節目，以自彈自唱方式表演。接著他又到警察廣播電臺工作，以臺語的勸世歌謠來吟唱交通安全的重要性，相當受到觀眾的喜愛。除了在電臺演出外，汪思明也投身於歌仔戲班，擔任後場樂師，著名的歌仔戲

演員 *廖瓊枝、*楊麗花等人，都曾經受教於汪思明。（徐麗紗撰）參考資料：479

王宋來

（1910.2.28 臺北艋舺—2000 臺北艋舺）

北管 *館先生，北管藝師，以 *細曲聞名：曾為當地重要 *崑腔團體雅頌閣、集音閣之館員、館先生。約十三歲起，於做生意之餘即跟隨艋舺俱樂部（隸屬艋舺龍山寺）——雅頌閣呂仙（本名吳山水）學習北管細曲，並跟隨其他樂員學習 *絃譜及多項樂器演奏，每天兩小時，連續六年不間斷。所學曲目，細曲約 20 餘首，絃譜 50 餘首。1929 到 1950 年間，擔任臺北孔廟樂生，並於 1950 年起擔任樂長，直至 1970 年孔廟改制後才退休。

王宋來堪稱為全能的音樂家，除了擅長演唱，更能演奏十餘種樂器，且能自彈（拉）自唱，並有組織樂隊的能力。他於 1933 年雅頌閣散館後籌組集音閣，以作為龍山寺迎請觀音佛祖之需。1994 年集音閣散館後，館閣之神明牌位（供奉冉經父子）、樂器及儀仗性物件仍保存於家中，直至其九十歲過世。

在演出與教學上，王宋來曾於 1991 年受邀在臺北市社會教育館（參見❸）之「兩岸奇葩北管樂」音樂會中，演唱〈桃花燦〉；1995 年受邀於臺北藝術大學（參見❸）傳統音樂學系藝術新鮮人展演活動中，於❹北一女演唱〈昭君和番〉（第一牌）。1992 年，獲教育部頒贈 *民族藝術薪傳獎北管項目。教導過之館閣包括啓義社、*靈安社等，1995 年起應聘於❹北藝大傳統音樂學系北管組任教。（蘇鈺淨撰）參考資料：82, 83, 463

王炎

（1901 臺北新莊—1993）

臺灣 *布袋戲傑出藝人之一。1914 年投入「如是觀」林阿頭門下，1917 年再拜 *童全之傳人 *哈哈笑呂阿灶為師，後也加入新莊「西園軒」北管子弟館，精通前場 *戲曲唱唸與後場樂器，因此除 *南管布袋戲外，王炎也兼演 *北管布袋戲，擅長旦角、鴇婆、公末角色，在新莊、三重一帶頗具

哈哈笑王炎

盛名，人稱「闊嘴師」。後曾加入 *小西園掌中劇團。1923 年王炎自組「新花園」，1945 年改名為 *哈哈笑。1968 年結束哈哈笑和陳文雄合組「眞西園」。

王炎所傳劇目有《劉伯宗復國》、《喜鵲告狀》、《斬皇叔》、《一姦七命》、《馬俊過江》、《朱連赴考》等。1987 年王炎獲頒教育部第 5 屆掌中戲類 *民族藝術薪傳獎。1993 年過世，享壽九十二歲。（黃玲玉、孫慧芳合撰）參考資料：131, 165, 187, 231, 293

王憶慈

（1915 中國浙江杭州—1999.2.11）

琴人，字涵若。梅庵派古琴家 *吳宗漢之夫人。與吳宗漢結婚後，開始學習古琴，師承吳宗漢以及吳宗漢之老師徐卓。又曾向崑曲名家俞振飛學習崑曲。1967 年，與吳宗漢一同遷臺，吳宗漢於 1968 年中風之後，學生多由王憶慈代授。王憶慈鼓琴溫柔敦厚，曲音清透圓潤，常與吳宗漢雙琴合奏。1972 年移居美國，1999 年 2 月 11 日辭世，享壽八十四歲。（楊湘玲撰）參考資料：147, 151, 315, 575, 585

尪子手

讀音為 ang$^1$-a$^2$ tshiu2。*布袋戲偶的手部稱為尪子手，可分為「文手」和「武手」兩種。文手之手掌以兩節相接，可揚起或垂下，表現不同的動作；武手則握拳呈中空狀，以利插入各式道具。（黃玲玉、孫慧芳合撰）參考資料：73

W

漢族傳統篇

wanshen

● 完神儀式
● 魏海敏
● 維那
● 圍仔內大戲館
● 溫秀貞

完神儀式

客家生命禮儀之一，在神明聖誕或是家中有喜事時舉行，以表達對神明的最高崇敬與敬謝，如家屋落成、娶親時以完神禮來敬謝神明。例如：娶親儀式中，「完神」舉行的時間為 *夜宴之後，即娶親前一天的晚上。一般會請左鄰右舍及親戚吃便飯，請 *客家八音團來熱鬧。舉行完神儀式的原因有兩種：一是新郎為家中長子，為表達家中辦喜事的喜悅與對天的敬重而舉行；二是新郎小時候，由家長許願，於娶親前夕進行還願的儀式。完神前需「結壇」，壇分為上界與下界，壇結好後就排列祭品，上界祭拜的是玉皇大帝，祭品需為全素；而下界的祭品需包括三牲。其過程由客家八音團伴奏。（吳榮順撰）

魏海敏

（1958.1.2 臺北）

京劇表演者，畢業於海光劇校、臺灣藝術專科學校〔參見●臺灣藝術大學〕戲劇科國劇組。幼年受教於周銘新、劉復雯，及長受教於秦慧芬，畢業後受教於陳永玲、童芷苓。1991 年拜入梅門，為梅葆玖首位入室弟子。魏海

敏的傳統底蘊深厚，深得梅派精髓，擅長刻劃與演繹不同角色，所扮演的舞臺人物跨越流派、穿梭古今，赴多國各地演出。擅演《穆桂英掛帥》、《貴妃醉酒》、《白蛇傳》、《宇宙鋒》、《鳳還巢》、《霸王別姬》、《楊門女將》等傳統經典戲碼。

其不僅專擅古典劇目，所主演之新編戲曲作品有更多新創之唱曲特徵與表現力，包括：「當代傳奇劇場」的《慾望城國》、《王子復仇記》、《樓蘭女》、《奧瑞斯提亞》、《仲夏夜之夢》；「*國光劇團」的《王熙鳳大鬧寧國府》、《金鎖記》、《快雪時晴》、《孟小冬》、《百年戲樓》、《艷后與她的小丑們》、《水袖與胭脂》、《十八羅漢圖》等。2009 年參與

「臺灣國際藝術節」與國際知名導演 Robert Wilson 合作《歐蘭朵》，一人獨撐全劇；2011 年主演白先勇改編話劇《遊園驚夢》。她在不同新編作品中，或雍容華貴，或強悍跋扈，或滄桑淒楚，舉手投足都匠心獨運，淋漓盡致地演釋旦角藝術的詩心與藝魄，發揮傳統戲曲精髓之餘，亦開創當代戲曲之表演藝術。

她曾四度蟬連國軍文藝金像獎最佳旦角獎，也榮獲亞洲最傑出藝人獎（1993）、梅花獎（1996）、世界十大傑出青年獎（1996）、上海白玉蘭戲劇表演藝術獎（2004）、國家文藝獎（參見●）（2007）、金曲獎（參見●）（2008）等。

目前是國光劇團、當代傳奇劇場兩大劇團的主要演員，也是「魏海敏京劇藝術文教基金會」負責人。獲頒上海戲劇學院客座教授，多年來在臺灣於不同中小學及大專院校進行戲曲講座，對於推廣戲曲美學與藝術，堅定執著，永續不斷。（袁學慧撰）

維那

參見寺院組織與管理制度。（編輯室）

圍仔內大戲館

臺灣 *傀儡戲團之一。位於高雄湖內，創自吳賞。吳賞師承自來臺的泉州師父，後傳子吳春才（1897-1983），其主持的「圍仔內加禮戲團」在湖內相當有名，後吳春才傳藝給其孫吳燈煌（1953-），1983 年吳燈煌接掌團主後才確定「圍仔內大戲館」之名。（黃玲玉、孫慧芳合撰）參考資料：49, 55, 187

溫秀貞

（1935.10.14）

人稱「山歌王」（男性），居住於高雄美濃。十五歲起，因興趣而開始自學 *客家山歌調的演唱。曾獲得 1996 年高雄美濃客家民謠比賽第一名。常把福佬歌曲改編歌詞成為客家歌曲。經常受邀演出，最擅長的為 *【山歌仔】與 *【大門聲】的演唱，且會演奏 *嗩吶。（吳榮順撰）

溫宇航

（1971.7.4 中國北京）
京、崑表演藝術家。傳統
藝術中心（參見●）*國
光劇團一等演員。1982
年考入北京市戲曲學校崑
劇班，工小生。1988 年
就職於北京北方崑曲劇

院，主要代表劇目《白蛇
傳》、《偶人記》、《牡丹
亭》。1999 年應美國紐約
林肯表演藝術中心邀請演出足本《牡丹亭》。
先後赴法國、義大利、澳大利亞、丹麥、奧地
利、德國、新加坡等國家巡演。2005 年應蘭庭
崑劇團邀請來臺演出《獅吼記》。參與《尋找
遊園驚夢》、《蘭庭六記》、《明皇幸蜀圖──
長生殿》、《玉簪記》、《又見百變崑生》、《移
動的牡丹亭》等劇目創作。與臺灣崑劇團合作
演出《西廂記》、《范蠡與西施》、《蝴蝶夢》、
《荊釵記》、《占花魁》等大戲。受臺北新劇團
邀請演出京劇《知己》。

2007 年起與國光劇團合作演出京劇《新繡襦
記》、《李慧娘》開啓專業京劇表演。2010 年
正式加盟國光劇團。參與製作主要京崑作品有
《百年戲樓》、《梁山伯與祝英台》、《水袖與
胭脂》、《康熙與鰲拜》、《十八羅漢圖》、《西
施歸越》、《孝莊與多爾袞》、《天上人間李後
主》、《繡襦夢》、《乾隆與和珅》、《琵琶記》
等。

歷年刊載文章：創價少年 2012 年 4 月號《全
人類的寶貴文化資產──崑劇》，傳藝雜誌
2012 年第 101 期《牡丹亭世界行──首次五十
五折演出實錄》，兩岸文創傳媒 2014 年 7 月號
《上海灘頭民國範兒──國光巡演有感》。

歷年獲獎：

1993 年榮獲北京市「鳳儀盃」青年戲曲演員
評獎調演「優秀表演獎」。

1994 年榮獲全國崑劇青年演員交流大會「蘭
花優秀表演獎」。

2009 年蘭庭崑劇團崑劇《蘭庭六記》榮獲第
20 屆傳藝金曲獎（參見●）「最佳傳統音樂詮

釋獎」。

2013 年國光劇團崑劇《梁山伯與祝英台》
入圍第 24 屆傳藝金曲獎「最佳傳統音樂詮釋
獎」。

2015 年蘭庭崑劇團袖珍小全本《金不換》入
圍第 26 屆傳藝金曲獎「最佳年度演出獎」。

2016 年蘭庭崑劇團《又見百變崑生》入圍第
27 屆傳藝金曲獎「最佳傳統表演藝術影音出版
獎」。

其長期致力於臺灣京、崑、歌、豫各劇中的
藝術教育，2013 年榮獲第 20 屆全球中華文化
藝術薪傳獎。2021 年出版新著詳述其全球巡演
足本《牡丹亭》之經歷。（溫宇航撰）

文讀

讀音為 bun^5-tok^8。文讀，又稱「文讀音」、「讀
書音」，為臺灣漢人的語言文化中，與口語使
用的「白話音」為相對性的語言系統。「文讀」
主要使用於書寫文字、文章典籍的閱讀與朗誦
中，因此，使用該種語言系統者，為廣義的文
人或所謂的傳統知識分子，含括了臺灣明清時
代至日治時期，接受傳統漢學教育者。文讀音
主要使用於讀書與寫作，以閩南語為例，根據
臺灣語言學者楊秀芳的研究，其文讀語言系統
之語言層應晚於同語系的白話音系統，亦不同
於大陸的北方官話（《臺灣閩南語語法稿》緒
論，1991，pp.11-13；pp.17-20）。它保留了方
言的聲調，包括古入聲字，卻無方言之鼻化元
音，是為較明顯的語言特徵。文讀音在民間流
傳，與白話音交錯發生「文白混雜」的現象，
因此，在日常的語言中，一般人也使用部分的
文讀音。然而，使用文讀音的主要族群，大多
仍為受過傳統漢學教育者，包括傳統詩人、民
間宗教儀式執行者（如：*道士等）。（高嘉穗撰）

文讀音

參見文讀。（編輯室）

文化政策與京劇發展

1970 年代以來，由於退出聯合國，國人反省之
餘，又有許多人回頭尋找傳統文化，包括傳統

音樂與戲劇，京劇因而又成為吸汲傳統養分的種子之一。鼓吹、推廣這些活動的學者專家中影響最大的當屬俞大綱。其實，俞大綱當時呼籲大家除了重視京劇之外，更要重視本地其他傳統戲的戲劇、音樂，例如南管、北管、*歌仔戲、*傀儡戲、*皮影戲與掌中戲等的表演與文字整理。他認為「中國戲劇藝術是屬於全國性的，單從京劇來探討中國舞臺藝術是不夠的」。可惜，在政府的政策性考量大於其他的情況下，只有京劇成了保護性的劇種。一般人也很少重視他的說法。這段期間，由於俞大綱的影響，促使一個民間劇團「雅音小集」誕生。雖然該團並無固定班底，但它以「傳統的新生」為號召，並深入大專院校演講、介紹京劇，旋風所及，曾造成一時的熱潮。這段時期，演出場所增加，除國軍文藝活動中心（參見●）之外，臺北國父紀念館（參見●）、臺北社會教育館（參見●）等地，也成為京劇經常演出的場所。加上教育當局、行政院文化建設委員會（參見●）、國劇欣賞學會大力推展京劇的結果，僅以臺北市一地非營業性的票友戲而言，在 1977 一年中，平均每個月就有六、七場次，演出凡 220 餘齣戲，每齣戲平均有三、四位主要演員，這些票友成員，遍及各機關、各級學校、社團，以及支援的專業演員等。票房、社團分布甚廣，加上便利的交通使其彼此支援，民間的活動形成另一個穩固而寬廣的脈絡，與各國家劇團、民間職業劇團，有鼎足而立的勢力，是臺灣京劇發展不可忽視的一環。這時期的「電視國劇」，因為有字幕輔助，加上在黃金時段以不加廣告的方式播出，造就了許多新觀眾，更藉著傳播系統深入全省各地，對京劇人口成長的影響很大。按照當時廣播法規定，方言節目播出的比例只能佔百分之十五，而且一次不能超過 30 分鐘；比較之下，電視京劇所佔時間不僅長，中間不穿插廣告，不計虧盈，安排在黃金時段演出，佔盡發展優勢。當然，明顯偏差的文化政策影響臺灣不同劇種的生存與發展引發了不滿的呼聲。

1988 年後，隨著臺灣的解嚴，兩岸逐漸開始正式及非正式交流，京劇的演出亦然。這段期間，有票友到大陸演出者，有軍中劇團演出大陸劇本者，有經香港到大陸拜師者，變化之大，目不暇給；但未有新進展。1990 年代以來，由於社會政治環境、體質的改變，京劇在臺灣觀眾大量減少，更因為受臺灣經濟發達、世界性民主思想的普遍，以及兩岸開放文化交流等的衝擊，京劇在臺灣的發展，正面臨一個快速的變化期。這段時期，軍中劇團在國軍文藝活動中心的輪檔公演已經大幅減少，檔期由過去的十五天一檔，三個月一輪，逐漸減少檔期與演出天數。中正文化中心（參見●）國家戲劇院成立後，三軍劇團雖然偶爾也在該地演出，但是檔期越來越短。顯然，軍中劇團從內在的演出體系、演員、演出劇目，到外在的觀眾、戲劇功能等的迅速改變，幾乎使它在瞬間瓦解。這段時間新成立的民間劇團，多半是「三軍劇校」或復興劇校〔參見●臺灣戲曲學院〕的畢業生，在缺乏演出機會，以及想嘗試在表現上有所突破的基點上成立；例如「當代傳奇劇場」，其演出已經不屬傳統京劇形式，是本時期京劇多元化發展的代表之一。

兩岸交流逐漸展開後，京劇演出從個人技藝的交流、民間劇團與國家劇團的競相合作；大陸京劇團更打破近五十年的對立，來臺公演。首先，「北京京劇團」、「中國京劇院」以及「湖北漢劇團」，於 1993 年 4 月、5 月起，相繼來臺公演，帶給本地許多震撼。根據統計，1993 年 1 月至 10 月，兩岸文化交流項目達 113 項，比 1991 年成長六倍，以戲劇交流最為頻繁。兩岸戲劇交流的最新趨勢有幾種：一是大陸劇團在臺灣受到熱烈回響；二是臺灣戲迷赴大陸拜師求藝者增加；三是臺灣京劇自 1993 年起，不論劇本、演員、唱腔等方面，都紛紛打出大陸牌；四是臺灣當局逐漸放寬兩岸文化交流的限制。這些現象，與臺灣的政治、社會、經濟、文化等現象有密切關係，它迫使朝野面對長久以來，存在於臺灣京劇與社會文化的現象等諸多問題，重新思考。而政府謀思改善後，第一個重要的變更是，宣布自 1995 年 7 月，解散「三軍劇團劇隊」，由陸光、海光、大鵬三軍劇隊菁英重組一個劇團：*國光劇

團，並將劇團合併在國光藝藝學校（參見❸）
，形成兩校、兩團的局面【參見京劇教育】。
2008 年 3 月 6 日再行移撥改隸❖文建會附屬國
立臺灣傳統藝術總處籌備處，2012 年 5 月 20
日文化部（參見❸）成立，國光劇團隸屬國立
傳統藝術中心（參見❸）轄下。（溫秋菊撰）參
考資料：222, 223

文人戲

*南管布袋戲之別稱。南管布袋戲多為文戲，
講究劇情曲折，對話典雅，唱腔溫婉，尤其是
角色出場時，都得先吟一首定場詩，說明其與
傳統知識分子緊密結合的特性，因此也被稱為
「文人戲」。（黃玲玉、孫慧芳合撰）參考資料：231

文武邊

讀音為 bun⁵-bu²-peng⁵【參見文武場】。（潘汝端
撰）

文武場

讀音為 bun⁵-bu²-tiu n⁵。又稱文武邊、後場，指
傳統 *戲曲表演時的伴奏樂隊。在傳統舞臺表
演中，前場演員在臺上表演科介唱唸，後場樂
師則分坐舞臺左右兩側，操作絲竹類樂器的
*文場樂師坐在面對觀眾的舞臺左側，演奏皮
銅類樂器的武場樂師則坐在右側。（潘汝端撰）

文武郎君陣

臺灣 *陣頭之一，民間藝人通常簡稱為「文武
郎君」。若以演出性質分類屬 *文陣陣頭，若
以演出內容分類屬音樂陣頭，若以表演形式分
類屬只歌不舞陣頭。

文武郎君陣是臺南佳里北極玄天宮所專屬的
陣頭，目前全臺獨一無二，原為蔡姓的角頭陣
頭，土名 *羊管或 *羊管走，正式名稱為「文
武郎君」。屬業餘庄頭子弟陣，主要為因應廟
會、神誕等而演出。

根據現任館主蔡財旺所言：*鎮山宮原為 *蔡
榮昌堂，是一座宗祠，後改隸玄天宮，再改隸
鎮山宮。「文武郎君」是由其蔡姓祖先約於
兩、三百年前自中國帶入之陣頭，其蔡姓祖先

原籍福建省漳州府龍溪縣。其祖父蔡庚生（享
壽八十三歲）、父親蔡振益、伯父蔡天故等，
都曾負責、指導、參與該團團務與活動。另根
據尚存團體與尚健在資深老藝人們之追憶，與
陳丁林《南瀛藝陣誌》所載，「遠自 1847 年
（清道光 27 年），西港香首科 *刈香的時候，
『文武郎君』就是佳里三五甲『鎮山宮』參與
西港香的陣頭之一。」鎮山宮創建於 1836 年
（清道光 16 年），距今已一百八十八年，故依
最保守的估計，「文武郎君陣」迄今至少也有
一百七十七年以上之歷史了。另根據黃學穎
《臺灣文武郎君研究》所載：

> 據蔡輝德所言……文武郎君是在 1742 年，
> 由蔡氏過臺開基祖蔡光明，從中國福建省
> 漳州府龍溪縣的蔡店社（蔡家莊）帶入臺
> 灣的蕭壟社（今臺南佳里鎮山里三五甲）。

則「文武郎君陣」在臺已有兩百八十二年之
久。然黃玲玉〈從源起、音樂角度再探臺灣南
管系統之文陣〉卻謂：

臺南佳里鎮山宮文武郎君陣（排場演出），演出於臺
南佳里北極玄天宮前廣場。

臺南佳里北極玄天宮文武郎君陣，演出於臺南佳里北
極玄天宮前廣場。

wenrenxi

漢族傳統篇

文人戲 ●
文武邊 ●
文武場 ●
文武郎君陣 ●

文武郎君陣應是在臺灣受南管系統音樂影響而在臺灣產生的，因至少到目前為止，並沒有任何可靠的信息，告知閩南有「文武郎君陣」這樣的名稱與陣頭存在。但現在「史料」沒有找到這樣的名稱與陣頭，並不絕對代表過去真的沒有；現在「當地」沒有這樣的陣頭，也並不絕對代表過去沒有，也許隨著時空的轉移，當地原有的文化消失，而反而在他處保留了下來也說不定。但在「有多少證據說多少話」，「傳說與假設」皆不足為證只能當參考的情況下，寧可相信文武郎君陣源起於臺灣，且有稽可考之歷史約一百六十年左右。2005 年 7 月 16 日到 17 日文武郎君陣為北極玄天宮重修落成演出，此後隸屬鎮山宮之文武郎君陣改隸原發跡地的北極玄天宮。*彩牌也重新製作改為原始的：佳里、北極玄天宮、文武郎君（分三行由右至左橫寫）。

文武郎君陣屬只歌不舞陣頭，所用音樂分歌樂曲與器樂曲兩類，今尚存之歌樂曲有【一日庵庵】、【一路行來是受苦安身】、【一路來過盡千山嶺】、【告蒼天】、【念月英】、【身坐定】、【春有百花】、【看見威風】、【看見雙人是走離】、【園內花開】、【勤燒香】、【夢記昔日】等 12 首。文武郎君陣雖有器樂曲，但並無特定曲名，通常以前奏性質附於各曲之前（打擊樂器合奏）。

文武郎君陣通常所使用的樂器與編制為擦絃樂器有 *大管絃；彈撥樂器有 *三絃；吹管樂器有噠子（即海笛），或 *噯仔、笛二支、*洞簫；打擊樂器有大鑼、鑼、小鑼、*叫鑼、*草鑼、銅鑼、響盞（非南管之 *響盞）、大鈸二付、小鈸二付、大鼓、*大拍、*小拍。

特別值得一提的是沒有使用到擦絃樂器中的 *殼子絃，以及彈撥樂器中的 *月琴，而大大小小的鑼加起來則共有七種。文武郎君陣後場由於老成凋謝迅速，青黃不接，近幾次西港香科時，要不是 *太平歌陣成員之支援，恐怕出不了陣，同時也常因人手不足，而無法使得原有樂器均上場演出，因此於 2012 年散館。後在蔡氏嫡傳代表人蔡財旺及其兒輩蔡政達、蔡政

宏等人的努力下，2018 年再度復館。目前臺南市文化資產管理處正提報文武郎君陣為臺南市的民俗類無形文化資產。（黃玲玉撰）參考資料：203, 206, 210, 212, 400, 451, 452

文陣

文陣與 *武陣是臺灣 *陣頭的分類方式之一。就演出形式言，文陣包含載歌載舞的陣頭、只歌不舞的陣頭、純器樂演出的陣頭、不歌不舞純化妝遊行的陣頭。

載歌載舞的陣頭，其特徵傳統上為有完整的後場伴奏、有故事情節、有對白、娛樂性強、活動力較武陣小，如 *車鼓陣、*牛犁陣、*桃花過渡陣等；只歌不舞的陣頭，如 *太平歌陣、*文武郎君陣、南管陣等；純器樂演出之陣頭，如北管陣、十三音陣、鑼鼓班陣等；不歌不舞純化妝遊行之陣頭，如藝閣、蜈蚣陣等【參見文陣樂器】。（黃玲玉撰）參考資料：206, 212, 213

文陣樂器

臺灣 *陣頭大體言之可分為 *文陣與 *武陣，文陣就演出形式言，包含載歌載舞的陣頭、只歌不舞的陣頭、不歌不舞純器樂演出的陣頭，而其所使用的樂器又依表演形式的不同而有別。

載歌載舞的陣頭如 *車鼓陣、*牛犁陣、*桃花過渡陣、*七響陣、*竹馬陣等，各陣頭所使用的樂器可分共有性與獨有性，共有性超過獨有性，共有性即所謂的 *四管全，包含 *殼子絃、*大管絃、*月琴（或 *三絃）、笛，是必備樂器。

只歌不舞的陣頭如 *太平歌陣、*文武郎君陣、南管陣等，各陣頭所使用的樂器亦可分共有性與獨有性，然獨有性超過共有性，如太平歌陣所使用的樂器有：殼子絃（大小 *椰胡）、大管絃、絲絃子（*吊鬼子）、和絃（南胡）、南管 *二絃、月琴（或南管 *琵琶）、三絃、雙箏、笛（或 *洞簫）、*嗩吶、五木 *拍板、*叫鑼等。文武郎君陣所使用的樂器有大管絃、三絃、笛、噠子（或 *噯仔）、洞簫、大鑼、鑼、小鑼、叫鑼（*叨哈叩）、*草鑼、銅鑼、響盞、大鈸、小鈸、大鼓、*大拍、*小拍等；南

管陣爲 *南管音樂的陣頭化,所使用的樂器爲 *南管樂器等。

不歌不舞純樂器演出的陣頭如開路鼓、鼓吹陣、車隊吹、轎前鑼、北管陣等,各陣頭所使用的樂器亦可分共有性與獨有性,然獨有性更大。如開路鼓有特大號的鼓、鑼(或大鑼)、鈸,有時也會有曲調樂器如嗩吶等所組成;鼓吹陣由嗩吶、小鼓、鈸等所組成;車隊吹由嗩吶、大鼓、大鑼、電子琴等所組成;轎前鑼由一、二十面的鑼所組成;北管陣爲 *北管音樂的陣頭化,所用的樂器爲 *北管樂器等。上述文陣各陣頭所使用的樂器編制,常會隨演出團體的人力、財力、演出場合等而有所增減,是相當彈性的。(黃玲玉撰)

吳昆仁

(1917 北港—2005)

南管樂人。人稱「黑狗 *先」,以 *二絃見長。曾擔任勝錦珠、新錦珠〔參見南管新錦珠劇團〕等南管戲班(*交加戲)後場,1932 年加入北港集斌社從金池學習唱唸、*琵琶、二絃。1933 年隨吳彥點學習南管唱曲、二絃,並參加 *南聲社各項活動。1936 年在臺北清華閣繼續追隨廖昆明、郭水龍等學習南管之琵琶〔參見南管琵琶〕、二絃、唱唸、玉噯等,亦參加 *臺南南聲社、臺北清華閣、集賢堂之活動。1941 年進入遞信部臺北放送局(參見●)擔任 *南管音樂負責人至 1945 年。曾任教於高雄旗津清平閣、*臺北江姓南樂堂、*鹿津齋、*閩南樂府、基隆閩南第一樂團等館閣。多次出國演出,隨臺南南聲社赴歐洲巡迴演出,包括比利時、法國、西德、荷蘭、瑞士等五個國家。1983 年擔任臺灣師範大學(參見●)音樂研究所南管指導教師。1984 年代表中華民國作曲聯盟總會〔參見●亞洲作曲家聯盟〕赴紐西蘭,

做南管示範演出,回國並於臺北國父紀念館(參見●)演出。1985 年與江月雲創辦臺北市 *華聲南樂社,同時在臺北市社會教育館(參見●)延平分館教授南管。1988 年「臺北華聲南樂社」榮獲教育部頒團體 *薪傳獎。1990 年榮獲教育部頒個人薪傳獎。1991 年爲行政院文化建設委員會(參見●)錄製出版「臺灣地方婚禮音樂(南管式)」CD 一套。1993 年榮獲教育部教育文化參等獎章。1995 年受聘於藝術學院〔參見●臺北藝術大學〕傳統音樂學系。(林珀姬撰)

吳明輝

(生卒年不詳)

南管樂人。中國福建晉江人,1939 年至菲律賓,師承曾瑞奎(福建泉州人),曾加入菲律賓國風郎君社(馬尼拉)、長和郎君總社(馬尼拉)等。除編有 *《南音錦曲選集》(1981)、《南音錦曲續集》(1986)兩曲集外,另編有 *《南音指譜全集》(1976)。其妻吳瑪莉亦爲臺灣知名南管樂人。(李毓芳撰)參考資料:78,491,493

吳素霞

(1947.8.1 臺南)

*七子戲、南管樂人。1950 年開始學習南管,先後加入 *臺南南聲社、*振聲社,師承吳塗(祖父)、吳再全(父親)、*曾省、郭水龍。1963 年開始學習七子戲,加入「臺灣七子戲培訓班」,師承徐祥、李祥石(身段)、陳令允、翁秀塘(*曲)、陳璋榮、*劉贊格、陳瑞柳(後場)。1967 年起開始薪傳教學活動,曾擔任 *清水清雅樂府、大秀國小、牛罵頭古典音樂協會、*大甲聚雅齋、大甲國中、大甲長青學苑南管班、臺中清韻雅苑、*沙鹿合和藝苑、彰化縣文化局南管研習班、七子戲傳習班、南管實驗樂團、*鹿港聚英社、*臺南南聲社、高雄梓官業餘通安社、茄苳振樂社、臺北藝術大學(參見●)傳統音樂系、臺中教育大學(參見●)音樂學系碩士班等團體教師。

吳素霞數十年來,在南管戲與 *南管音樂兩

方面持續地進行傳習推廣的工作。在南管戲方面，整理劇本及出版，包括道白、唱詞、身段譜、舞臺提示，並加上舞臺走位圖。其中《郭華》、《朱弁》、《韓國華》已出版；另外還編制科步規範、自創科步名稱，編成 36 式。在南管音樂方面，曾錄製《臺灣鄉土之音》、《南管音樂賞析》、《輕歌縵舞》等有聲、影音資料紀錄保存，唱曲咬字清晰，曲韻委婉。積極推動傳統排場「排門頭」曲目的重現，包括「五空什錦」的「小套曲」、「七大枝頭」的曲目都已錄影保存，並製作《南管七大枝頭排門頭系列──【倍工】四孤、四對》出版；另外運用詩詞、改變「門頭」、「撩拍」手法進行曲目創作，編制南管布袋戲曲目；運用四塊進行舞蹈演出；自製樂器以符合不同年齡層學習南管等，創新的手法不勝枚舉。

歷年的獲獎有 1988 年教育部第 4 屆傳統戲劇類 *民族藝術薪傳獎、1999 年全國青商總會第 7 屆戲劇類「全球中華文化藝術薪傳獎」、2005 年教育部第 1 屆百人團獎、2009 年臺中縣登錄爲無形文化資產南管戲保存者、2010 年⊕文建會指定爲無形文化資產「重要傳統表演藝術──南管戲曲」保存者〔參見無形文化資產保存－音樂部分〕、2012 年臺中市第 1 屆表演藝術金藝獎。（蔡郁琳撰）參考資料：120, 235, 326, 334, 401, 558

無細不成先

讀音爲 bo⁵-yiu³-put⁴-seng⁵-sian¹。此句流傳於臺中、彰化等地區的北管圈，意思是不會 *細曲的人沒有資格當北管 *館先生。此因細曲變化較粗曲〔參見粗弓碼〕多，藝術性較高，不易

學習。（潘汝端撰）

吳興國

（1953.4.12 高雄）

演員、劇作家、導演、當代傳奇劇場藝術總監，是橫跨電影、電視、傳統戲曲、現代劇場以及舞蹈之表演藝術家。曾於臺灣藝術大學（參見●）表演藝術研究所擔任專任教授；獲美國傅爾・布萊特獎學金、亞洲文化協會獎學金、2005 年臺北文化獎、2010 年第 14 屆國家文藝獎（參見●）（表演藝術類）、2011 年法國文化部「法國文化藝術騎士勳章（Ordre des Arts et des Lettres-Chevalier）」、2015 年總統府「二等景星」勳章；2018 年獲頒新北市文化貢獻獎。

於復興劇校〔參見●臺灣戲曲學院〕坐科八年期間，專攻武生，而後保送中國文化大學戲劇系。就讀文化大學期間加入雲門舞集，開啓對當代表演藝術的初步探索；參與演出有《白蛇傳》、《奇冤報》等。退伍之後加入陸光國劇隊，拜師臺灣四大老生之一周正榮改唱文、武老生，演出之戲碼包括：《四郎探母》、《龍鳳閣》、《大伐東吳（一趕四）》、《通濟橋》、《陸文龍》、《烏龍院》、《野豬林（林沖）》，並連續三度在臺灣京劇大賽榮獲文藝金像獎最佳生角獎。

1986 年創立當代傳奇劇場，創團作品《慾望城國》廣受國際邀約，創作戲曲作品跨越中西、古今，共超過 30 部作品，受 20 多國邀演，是臺灣唯一進入世界三大藝術節：愛丁堡國際藝術節、法國亞維儂藝術節與美國林肯中心藝術節的表演團隊，對於臺灣跨文化音樂發展有極大貢獻。

舞臺創作領域涵蓋跨文化、跨界、無界限等，改編莎士比亞經典劇作，以京劇唱唸做打爲表演風格，融入當代劇場藝術，例如：《慾

望城國》（1986）、《王子復仇記》（1990）；跨文化劇場：改編希臘悲劇 MEDEA 之《樓蘭女》（1993），乃融合新世紀現代音樂之舞蹈前衛劇場；改編貝克特《等待果陀》（2005），以清唱結合舞臺劇形式的跨界劇場、文學劇場，以及改編哥德原著《浮士德》（2017）；融合音樂劇、改編自契訶夫 14 篇短篇小說之《歡樂時光！契訶夫傳奇》（2011）、《仲夏夜之夢》（2016）、崑曲風東方歌劇《夢蝶》（2006）、《康熙大帝與太陽王路易十四》（2010），以及搖滾水滸三部曲《上梁山》（2007）、《忠義堂》（2011）、《蛻變》（2013）、《蕩寇誌》（2014）。

2022 年，於臺灣地標臺北 101，展開為期兩個月共 44 場定目劇《蕩寇誌之終極英雄——全沉浸體驗展》的演出，此展乃臺灣首次原創內容 IP、結合影像科技打造絢爛觀戲體驗，展出期間共吸引超過 6,000 名觀賞人潮，並代表臺灣參與英國 Crative Coalition Festival 創意者大會。是接續《女神・西王母》，運用最新影像技術、詮釋上古傳說，再展獨特之舞臺美學。

影視方面，曾榮獲臺灣電影金馬獎最佳男主角提名和香港電影金像獎最佳新演員獎。電影代表作有：《十八》、《誘僧》、《青蛇》、《賭神 2》、《宋家皇朝》、《特務迷城》、《麵引子》等。電視劇代表作有：《情劍山河》、《長恨歌》、《逆局》等。（林秀偉撰）

吳宗漢

（1904 中國江蘇常熟－1991.11.8）

琴人。早年就讀南通師範，當時梅庵派創始人王賓魯（燕卿）之弟子徐卓（立孫）來南通教書，吳宗漢從之習琴，成為徐卓之得意弟子，並為梅庵派第三代嫡系傳人。1930 年代吳宗漢曾在上海與「今虞琴社」琴友研究琴藝，過從甚密。1951 年吳宗漢與其夫人 *王憶慈避居香港，在港曾任蘇浙中學國文教師。1967 年夏，吳宗漢伉儷遷臺定居，擔任臺灣藝術專科學校〔參見●臺灣藝術大學〕音樂科國樂組古琴教授，為古琴進入正式音樂教育體系之始。另外吳宗漢也在家中教授古琴，當時國樂界〔參見●國樂〕人士從遊者甚眾。1968 年，吳宗漢患

吳宗漢（左）與王憶慈（右）

※注：以下為右上標示

中風，行動不便，琴課常由夫人代授，吳宗漢則在旁提示、講解。1972 年，吳宗漢伉儷移居美國加州，在美亦從事古琴教學工作，並常舉辦音樂會與雅集。吳宗漢於 1991 年 11 月 8 日去世，享壽八十七歲。

吳宗漢鼓琴音韻飽滿悠長，且繼承了梅庵派重視節奏的特色，與夫人雙琴合奏一絲不差，也常以其他樂器與古琴一同合奏。吳宗漢在香港時，曾為❶邵氏電影公司所拍攝的《倩女幽魂》、《妲己》等電影中的古琴場面擔任幕後演奏，另外英國倫敦廣播公司曾將他所彈奏的《風雷引》一曲錄製成唱片出版。吳宗漢在臺居住時間雖然不長，但他到臺灣之後，引起了一股學習古琴的熱潮，對臺灣的 *古琴音樂教育產生很大的影響。吳宗漢在臺教授的學生包括 *王海燕、董榕森（參見●）、陶筑生、王正平（參見●）、顧豐毓、唐健垣、許輪乾、甄寶玉、*李楓、葛敏久（瀚聰）、葉紹國、張尊農、朱元明等多人，其中王海燕是❶藝專第一位主修古琴的畢業生。吳宗漢伉儷的教學影響所及，也使梅庵派琴曲在臺廣為流傳。（楊湘玲撰）參考資料：151、315、575、585

吳阿梅客家八音團

為南部六堆地區，嘉義內埔的 *客家八音團，其團員包括：*嗩吶手兼團長——吳招鴻（阿梅）、*二絃——洪金條、二絃——劉東河、*胖胡——李天賜、*三絃——潘忠江、打擊——潘雄盛／林慶生。團長吳阿梅，為屏東萬巒人，

W

漢族傳統篇

wudatao
●五大套
●五大柱
●烏嘟孔
●五分相
●五工八乄
●五管
●浯江南樂社
●五空四子
●五空管

從十二歲起，隨父親吳炳魁學習吹奏 *嗩吶；十五歲時出師；二十一歲時，曾習 *歌仔調與 *扮仙，也學過北管；曾與內埔賣藥的「阿昌」，做 *撮把戲的後場。現在中西樂都做，並擁有一個 *新興八音團。爲客家八音的活字典。（吳榮順撰）參考資料：516

五大套

指傳統南管 *館閣中必備的「指」類套曲目。讀音爲 go·⁷-toa⁷-tho³。南管 *指套總共有48套，其中【大倍‧一紙相思】、【中倍外對‧趁賞花燈】、【小倍‧爲君去】、【倍工‧心肝跋碎】、【二調‧自來生長】合稱五大套，這是傳統館閣中必備的指套，作爲與館閣交流 *拜館時，共通的曲目，可以相互參與演奏，也是南管 *絃友拜館的禮節之一。目前臺北藝術大學（參見●）傳統音樂學系，以學校的教學方式傳承，規定南管組學生必須在四年內至少學會五大套。（林珀姬撰）參考資料：79, 117

五大柱

臺灣於日治時期及二次戰後初期，南部（雲林以南）*布袋戲有所謂的「五大柱」，即「一岱、二祥、三仙、四田、五崇」。

「一岱」指的是擅長公案戲的雲林虎尾 *五洲園 *黃海岱；「二祥」指的是擅長笑俠戲的雲林西螺 *新興閣 *鍾任祥；「三仙」指的是擅長武打戲的臺南關廟 *玉泉閣「仙仔師」*黃添泉；「四田」指的是擅長笑科戲的臺南麻豆錦花閣「田仔師」胡金柱；「五崇」指的是擅長愛情戲的屏東東港復興社「崇師」盧崇義。（黃玲玉、孫慧芳合撰）參考資料：278

烏嘟孔

即「管」，屬雙簧樂器，管身竹製或木製，開孔與 *嗩吶相同，前七後一，共有八孔。竹製的管與嗩吶一樣，管口有一個銅管，再加蘆哨。木製的管則管口直接插蘆哨。烏嘟孔的全按孔音高是「la」音或「si」音，此樂器在 *八音音樂屬於伴奏樂器。演奏時以 *合管或 *六孔管的指法演奏。（鄭榮興撰）參考資料：12

五分相

「分相」是指中國肖像畫中所使用的面容描繪角度，正面描繪稱爲「十分相」，側面描繪稱爲「五分相」，王圻《三才圖會》中謂，隨著描繪角度的差異，可依序分爲十一種。（黃玲玉、孫慧芳合撰）參考資料：172

五工八乄

*南管音樂語彙。讀音爲 go·⁷-kong¹ poeh⁴-tshe¹。大譜《四時》，是以 *琵琶爲主要表現手法的曲目，此曲中用了琵琶四條絃中，五個不同音位的「工」，與八個不同音位的「乄」，對琵琶彈奏技巧言，是一大挑戰。（林珀姬撰）參考資料：79, 117

五管

參見龍川管。（編輯室）

浯江南樂社

參見臺北浯江南樂社。（編輯室）

五空四子

讀音爲 go·⁷-khang¹ su³-tsu²。*南管音樂語彙，指五空管中四個代表性的 *門頭，其中，屬於 *三撩拍者又稱「大四子」，屬於一二拍者又稱爲「小四子」。「五空大四子」指【北相思】（即【長聲聲鬧】）、【疊韻悲】（【虞美人】）、【沙淘金】（【長福馬】）、【竹馬兒】（【長序滾】）；「五空小四子」指【福馬】、【雙閨】、【序滾】、【聲聲鬧】。另有四仪四子與四空四子。（李毓芳、溫秋菊合撰）參考資料：42, 96, 274, 414, 495

五空管

南管 *管門之一。讀音爲 go·⁷-khang¹ koan²。又有五空六管、五腔管等不同稱法，因 *洞簫前上四孔與後孔皆按，開第五孔得「六」音，故稱「五空」。其常用譜字及音高爲：乄（c^1）、工（d^1）、六（e^1）、士（g^1）、一（a^1）、仪（b^1）、仜（d^2）。（李毓芳撰）參考資料：77, 348

【五孔小調】

讀音爲 go·[7]-khang[1] sio[2]-tiau[7]。流傳在臺灣南部恆春半島地區的民謠之一。【五孔小調】或【五空小調】的命名不僅在 *恆春民謠中出現，亦可以在臺灣的 *歌仔戲唱腔、平埔族民歌等不同的樂種中看見，究竟恆春人所稱的此首曲調與其他地區所見是否有所淵源，可能必須謹慎地進行比較，方可以找出答案。惟可確定的是，不同樂種的「五孔」或「五空」之命名應與調式或曲式的名稱有關。雖有史惟亮曾主張恆春調的【五孔小調】源自歌仔戲的 *【七字調】，但此種說法尚待查證。兩首曲調最大的關連應是皆以五聲音階羽、角調式構成，此是多數臺灣閩、客族民歌中常見的調式。

此首曲調在恆春地區有兩種唱法，一係將旋律唱成五句的結構，另一則爲四句型。五句型的唱法又可分爲兩種：第一種係七言四句型的第四句再疊唱一次，尾句旋律略有改變；第二種則是五句唱詞皆不同的七言五句型。據恆春滿州籍歌手劉其祥表示，在其幼時所聽到的【五孔小調】是五句不同唱詞的形式，因此恆春人將這種五句型的歌曲結構稱爲【五孔小調】。然而，自 1950 年代開始逐漸聽不到五句皆相異的唱詞，僅有將第四句疊唱一次的較便捷作法。

另據恆春民謠研究者鍾明昆指出，【五孔小調】曲調高低變化很大，會唱的人喜歡用此調唱〈十二月苦力歌〉的唱詞，所以也有人稱它爲【苦力調】（或稱【長工調】）。由於歌詞內容趨於悲情，因此顯得具有「苦力」內涵之【五孔小調】的韻味十足，動人心弦，此種感覺只有 *【牛母伴】的演唱可以比擬。他還指出昔時演唱此調是很少加上 *月琴伴奏的，因爲在那動人心弦的歌聲中，伴以月琴會破壞其意境的傳達。但恆春籍著名民謠歌手 *陳達在唱此首曲調時，常以月琴相和，卻顯得更爲動人，而與衆不同。因此，恆春民謠歌手後來受到他的影響也加上月琴來伴奏。不過陳達的【五孔小調】僅演唱四句歌詞，從 1967 年的民歌採集隊【參見●民歌採集運動】錄音亦可以發現衆歌手都唱四句型，此與現在聽到恆春歌手的錄音如張文傑、*朱丁順和 *張日貴等人的五句型唱法有所差別。

此首曲調係屬氣息悠長、抒情性格明顯的歌曲，全曲旋律廓清晰固定，主要以五聲角調式（亦有以羽調式）音階構成，演唱音域爲 mi、↗la，廣達完全十一度。受到七言五句型唱詞的影響，其曲調結構爲每段五句型，即習見的四句型加上尾句（a、b、c、b＋coda），每個樂句的落音分別爲 la、mi、la、mi 以及 mi（或 la）。本曲之特徵旋律音形爲第一句起頭之 la，↗mi↗sol↘mi↗re↗mi↗sol↘re↗mi 和句尾之 re↗mi↗la↘do↗re↘do↘la，；第二、四句句尾之 la，↗do↗re↗mi↗sol，la，↘sol，↘mi，；第三句尾以 re↘do↘la，↘sol，↗la，；尾句則以 sol，↗la，↘sol，↘mi，停留在角音（或以 la，↗do↗mi↘re↘do la，↘sol，↗la，羽音）收束。歌首以五度大跳音程上行，頗有喊句的意味。擅以恆春民謠說唱故事的陳達，引用此首曲調時，在歌頭中常以說話的口氣喊聲「嗬！」，而非以大跳上行喊句，與恆春人熟悉的【五孔小調】唱法不同，因此地方人士又以「達仔調」稱呼陳達獨樹一幟的【五孔小調】唱腔。（徐麗紗撰）參考資料：478

五六四仪管

南管 *管門之一。讀音爲 ngo·[7]-liok[8]-su[3]-tshe[1] koan[2]。也稱爲「五空四仪管」，係採用 *五空管的「六」音和 *四空管的「仪」音，故名「五六四仪」，常用譜字與音高爲：ㄨ（c[1]）、工（d[1]）、六（e[1]）、士（g[1]）、一（a[1]）、仪（c[2]）、仜（d[2]）。（李毓芳撰）參考資料：77, 348

五馬管

讀音爲 ngo[2]-ma[2]-koan[2]。【參見牌子】。（編輯室）

《五面》

讀音爲 go·[7]-bin[7]。南管譜套《五湖遊》之原名，除 *慢頭之〈西江月引〉外，以〈金錢經〉爲第一節，次節爲「呵嗹句」，三節爲「番家語」，四節爲「醉太平」，五節爲「折採茶」，

W

wushan

漢族傳統篇

● 〔巫山十二峰〕
● 五少芳賢
● 無臺包籠
● 五堂功課

故稱《五面》，拍法速度從*三撩拍起，第二節轉為*一二拍，「折採茶」是從《三面》的「採茶歌」折拍演奏。（林珀姬撰）參考資料：79, 117

〔巫山十二峰〕

南管*門頭【倍工】下之曲牌，集曲形式指樂曲中聯綴〔一江風〕、〔駐馬聽〕、〔九串珠〕、〔暮雲捲〕、〔玳環著〕、〔水底月〕、〔黑毛序〕、〔風霜不落拍〕、〔白芍藥〕、〔石榴花〕、〔五節樽〕、〔誤佳期〕等12個曲牌。集曲也叫犯調，是南管曲牌的一種體裁，即從同一宮調或不同宮調內的曲牌各選取一節聯綴而成新曲的手法。（林珀姬、溫秋菊撰）參考資料：79, 117

五少芳賢

亦稱五少先賢。臺灣南管社團奉祀的五少芳賢有兩種說法：一是晉江吳志、陳寧、南安傅廷、惠安洪松、安溪李義五人；另一是同安陳雲行、晉江黃映應、泉州李義伯、晉江葉時藹、永春王祥光等五人，如*臺南南聲社、*鹿港雅正齋、*鹿港聚英社等。

南聲社五少先賢圖

*林霽秋《泉南指譜重編‧御前清客考》載：「案此事書籍未見，聞故老云。清康熙五十二年癸巳（1713），六旬萬壽祝典，普天同慶，四方廣歌畢集。昔大學士安溪李文貞公，以南樂沉靜幽雅，馳書徵求故里知音妙手，得晉江吳志、陳寧，南安傅廷，惠安洪松，安溪李義五人，進京，合奏於御苑，笙絃条笆，聲調諧龢。帝大悅，除其官，弗受，乃錫以綸音，曰：『御前清客，五少芳賢』，並賜綠傘宮燈之

屬，以歸焉。」

此段文字所提之五人與南聲社、聚英社、雅正齋之說相同。另外，菲律賓*劉鴻溝編*《閩南音樂指譜全集》則有不同說法，指五人為球、周、泰、聘、義。

據各方考據，康熙六十大壽並非在北京度過，「合奏御苑」一事，恐是後人捕風捉影杜撰而已。然此稗官野史，仍被歷代南管樂人引以為傲，幾乎各個南管團體皆置「御前清客」橫匾與*宮燈綵傘等物，郎君春秋二祭祀先賢時，亦不忘將五少芳賢列之在上。五少芳賢亦有五少先賢、五少先生、五少賢人、五少先師等不同稱法。（李毓芳撰）參考資料：181, 444, 500, 507

無臺包籠

指*布袋戲班只負責*戲籠及演出，不負責搭建戲臺。（黃玲玉、孫慧芳合撰）參考資料：73

五堂功課

五堂功課（*兩遍殿）又稱為「朝暮課誦」，兩遍殿是指朝時課誦和暮時課誦的合稱。明代叢林（即修禪者聚居之處，常以名山為修行處，住眾可達千人以上）普遍形成了朝暮課誦（也叫「二時功課」、「二課」或「早晚課」）制，與*經懺等法事相並列而成另具一格的寺院風尚，明代以後，漢地佛教寺院之朝暮課誦的修行儀式逐漸統一。二時課文，全屬大乘藏攝。如「楞嚴」、「大悲」等咒，《阿彌陀經》、《懺悔文》、《蒙山施食》【參見大蒙山施食】以及稱念*佛號。因此，禮誦課文的人要做到：身體端肅，口出清音，意隨文觀。二課全文，分為三個部分：1、早自「楞嚴咒」始，晚從《彌陀經》起，各自稱念佛號、三菩薩止為課誦正文。2、在三菩薩後，早晚各有迴向文和三皈依為普結迴向。3、每逢朔望等還有二時祝讚等為祝禱護神。

朝時課誦的儀式由下列部分組成：1、唱香讚（每逢朔望時唱〈寶鼎讚〉），接南無香雲蓋菩薩摩訶薩（三稱）。2、誦持咒，包括「楞嚴咒」或是「大悲咒」和十段小的經咒（稱「十小

咒」）。3、念《心經》與祝願文。4、讚佛偈、念佛號。5、誦念普賢菩薩發願文、三皈依等。暮時課誦的儀式由下列的部分組成：1、《阿彌陀經》（單日）或是禮誦「大懺悔文」（雙日）。2、《蒙山施食儀》，以觀想、誦咒、結手印，將「淨飯」、「淨水」施與餓鬼。3、讚佛偈、念佛號。4、誦念淨土發願文、三皈依等。（陳省身撰）參考資料：63

武俠戲

*布袋戲 *劍俠戲別稱之一。（黃玲玉、孫慧芳合撰）

無形文化資產保存—音樂部分

臺灣「文資法」裡有關傳統音樂甄選、登錄與保護法制，最先成於1982年。立法當初，納屬於「民族藝術」範疇，至21世紀，由於2005、2016年兩次修法，先後轉歷「傳統藝術」、「傳統表演藝術」兩階段。2016年修法後，新版條文正式出現「無形文化資產」一詞，其中除修定原「傳統藝術」區分為「傳統表演藝術」、「傳統工藝藝術」，並另含括口述傳統、民俗、傳統知識與實踐等三部分無形文化資產範疇。

當年由教育部主管「民族藝術」保護行政階段，透過設置「*民族藝術薪傳獎」、「重要民族藝術藝師」兩種獎勵辦法。其中前者屬一般鼓勵性質，強調不同民族藝術實踐者的人物表現或歷史成就，授與「民族藝術薪傳獎」。自1985年創辦至1994年止，前後十屆，先後共頒發給個人132位及團體42個，分別來自傳統工藝、傳統音樂及說唱、傳統戲劇、傳統雜技與傳統舞蹈等領域。

後者根據「文資法」「教育部得就民族藝術中擇其重要者指定為重要民族藝術」（第41條）規定，並基於保護民族藝術傳授、研究及發展「專門教育或訓練機構，得聘請藝師擔任教職」（第43條）需要，自1985年制定〈重要民族藝師遴選辦法〉，並於1989年公布第1屆七位「重要民族藝術藝師」，其中表演藝術領域，即同法施行細則第5條所界定「*戲曲、古樂、歌謠、*說唱」範圍間選出：*孫毓芹（古琴）、*侯佑宗（京劇鑼鼓）、李祥石（*南管戲）、*李天祿（*布袋戲）；1998年後續再遴選「第2屆重要民族藝術藝師」新增列六位藝師，其中*王金鳳（北管戲）、廖瓊枝（*歌仔戲）、*黃海岱（布袋戲）來自傳統表演藝術領域。

2005年新修「文資法」，原本分屬教育、內政、經濟等不同部會行政所主管文化資產保護事項，統合改隸行政院文化建設委員會（參見 ⓶ ）綜理權責。原「民族藝術」範疇，改作「傳統藝術」，訂定「傳統藝術、民俗及有關文物」專章，同法施行細則第5條界定「傳統表演藝術，包括傳統之戲曲、音樂、歌謠、舞蹈、說唱、雜技等藝能」。對於傳統藝術化資產保護範圍及其對象，採取「保存者（團體）」制度，分為「一般保存者（團體）」與「重要保存者（團體）」。同時各種文化資產法定受保護身分及其保存對象相關登錄指定，也由此修訂以中央統籌主管舊制，改從地方、中央分層作業；同時透過分別制定不同傳統表演藝術獨立「保存維護計畫」，藉由技藝傳習各種保護措施的計畫性策略與實踐，共同形成由下而上建立共識的文化資產保護體系。其次根據2016年新修「文資法」，有關各原住民族文化資產身分審議、登錄，均需經由原住民裔委員達逾二分之一的原住民文化資產審議委員會審議通過。

經各縣市逐漸公告登錄地方傳統藝術及其保存者，中央主管機關 ⊕ 文建會文化資產局籌備處，於2009年經審議通過指定並公告首批指定重要傳統藝術及其保存者，分為：*唸歌／*楊秀卿、歌仔戲／廖瓊枝、布袋戲／陳錫煌，以及 *北管音樂／梨春園北管樂團【參見彰化梨春園】、北管戲曲／*漢陽北管劇團。迄2021年，文化部（參見 ⓶ ）文化資產局依法先後完成登錄包括布袋戲、唸歌、相聲、歌仔戲、歌仔戲後場音樂、宜蘭本地歌仔、*北管音樂、北管戲曲、*亂彈戲、*南管音樂、南管戲曲、客家八音、*客家山歌、布農族 *pasibutbut*【參見*pasibutbut、南投縣信義鄉布農文化協會】、泰雅史詩吟唱 *lmuhuw*【參見

W

wuzhen

漢族傳統篇

●武陣
●武陣樂器
●五洲三怪
●五洲園掌中劇團

●qwas lmuhuw〕、排灣族口鼻笛、滿州民謠、*恆春民謠、阿美族馬蘭 Macacadaay 複音音樂等 19 種重要傳統表演藝術。其間，每完成特定重要傳統藝術無形文化資產的登錄後，隨即根據同法所規範「保存維護計畫」法定保護作為，委託為項重要傳統表演藝術保存者（團體）持續推動相關藝術傳習計畫迄今。

2016 年新修「文資法」，由於無形文化資產領域範疇增設一類口述傳統，原 2012 年以 Watan Tanga 林明福（參見●）為保存者，所指定屬重要族群歌謠傳統「泰雅史詩吟唱 lmuhuw」〔參見●Watan Tanga（林明福）〕表演藝術，由於是項文化形態內涵特色，調整歸屬於口述傳統，並增修訂登錄項目名稱，改作為「Lmuhuw na Msbtunux 泰雅族大料崁群口述傳統」〔參見●Watan Tanga（林明福）〕。於此同時，現行無形文化資產登錄排除文化多元樣貌，獨斷的固定式法定分類制度，開始需要進一步修訂調整成為多元複合登錄模式的討論，逐漸形成。事實上，僅現階段重要傳統藝術登錄，整體映照臺灣表演藝術傳統「文化多元性」，不僅涉及時代典範、族群傳統、風格技藝的跨域及跨域統整現象，並兼蘊含傳統性、現代性、國際性等不同文化特徵的「動態存有」當代臺灣人文生態傳統輪廓。

雖說地方以至中央公部門推動或參與保存維護作為，現階段仍以推廣、傳習教育傳承性質的計畫行動為主，對各指定登錄無形文資規劃以「保存維護計畫」為根據，具體從策略性整體結構完善保存維護作為的法制理想，包括實質推動無形文化資產體系性多元保存與修復作為，當代實踐於今剛才起步，仍需未來持續落實。（范揚坤撰）參考資料：445, 586

武陣

*文陣與武陣是臺灣 *陣頭的分類方式之一。武陣特徵為宗教性質強烈，多帶有武術、特技之表演。後場伴奏大多以使用鑼、鼓、鈸等打擊樂器，節奏性強，目的在製造高潮，增添熱鬧喧鬧的氣氛。相較於文陣，武陣活動力較大，表演形式大多為只舞不歌，如宋江陣、*跳鼓陣、高蹺陣等。（黃玲玉撰）參考資料：206, 212, 213

武陣樂器

臺灣 *陣頭大體言之可分為 *文陣與 *武陣，而武陣所使用的樂器粗略而言不外乎鑼、鼓、鈸，但就個別陣頭而言則又常有其獨特性與差異性，如 *跳鼓陣只使用鑼、鼓；布馬陣除使用鑼、鼓、鈸外，有些團體另加有曲調樂器如 *嗩吶等；家將團絕大都使用鑼、鼓、鈸，但也有少數團體完全不使用樂器的。至於同為鑼、鼓、鈸，但其形制與名稱亦各有千秋，就鼓類言，有大鼓、單皮鼓、*通鼓、*扁鼓、*小鼓等。另不同類型陣頭、同類型陣頭不同團體、同類型陣頭相同團體不同演出場合等，所使用的鼓也常有不同。（黃玲玉撰）

五洲三怪

指 *金剛布袋戲時期的洪聯泉、吳傳輝、蕭極富，是 *五洲園 *黃俊雄得意的三位徒弟。（黃玲玉、孫慧芳合撰）參考資料：289

五洲園掌中劇團

臺灣著名布袋戲團之一，位於雲林虎尾。五洲園掌中劇團不但是近代臺灣 *布袋戲發展的縮影，也是臺灣布袋戲史上最重要、影響布袋戲表演藝術層面最廣的一個流派。

五洲園開臺始祖算師，原演以南管配樂〔參見南管音樂〕的文戲，但在 *黃海岱的師公蘇總時，後場改用 *北管音樂，走武戲的路線。因此五洲園傳承自先輩的劇目，有來自 *白字戲的《二度梅》、《大紅袍》、《小紅袍》、《孟麗君》（再生緣）、《昭君和番》等；也有來自北管戲的《甘露寺》、《走關西》、《吳漢殺妻》、《倒銅旗》、《雷神洞》、《雙鬧殿》等。

黃海岱及其弟程晟（隨母姓）師承其父黃馬，1925 年將其父的「景春園」改為「五洲園」，以偏重武鬥的 *劍俠戲為主，在布景機關及木偶裝飾上煞費苦心，連舞臺也作了改變，十年經營下來贏得臺灣布袋戲界的南霸天名號。

第一代黃海岱個人的表演藝術修為、廣收門徒和授徒的成功，蘊積了第二代子弟兵各自拓展雄圖的堅實基礎。第二代弟子繼續開創了徒眾的新面貌，在不同的表演領域上，各自建立了布袋戲的霸業，也為臺灣布袋戲建立了新的發展方向。黃海岱長子黃俊卿（1928-2014）是1950、1960年代內臺布袋戲的霸主；徒弟 *鄭一雄是廣播布袋戲的開路先鋒，同時也是 *金光戲的佼佼者；次子 *黃俊雄是電視布袋戲的開創者；其餘徒眾亦在各縣市布袋戲界佔有一席之地。

五洲園第三代黃文擇（1956-2002）為黃俊雄之子，其開創的霹靂電視布袋戲〔參見霹靂布袋戲〕，不但突破五洲園過去的成就，成功的為臺灣布袋戲培育了新的青少年及女性觀眾群，也讓布袋戲成為包括大專院校在內的校園中熱門的話題之一，而霹靂、天宇布袋戲所建立的表現形態和行銷方式，更是其他布袋戲同行難以超越和比擬的。五洲園重要得獎紀錄有：2003年獲高雄縣傳統戲劇劇本徵選評審推薦獎，2006年獲臺北偶戲館借用收藏戲偶於「總統府2006新春傳統藝術特展」特展獎，2010年獲第16屆全球中華文化藝術薪傳獎，2014年黃俊卿獲第21屆 *薪傳獎、臺中市政府文化藝術榮譽獎、雲林縣政府文化藝術貢獻獎等。（黃玲玉、孫慧芳合撰）參考資料：73, 114, 152, 187, 231, 278, 421, 535, 536

wuzhouyuan
五洲園掌中劇團 ●

漢族傳統篇

漢族傳統篇

xian
● 先
● 下南山歌
● 《閒調》
● 絃調
● 賢頓法師
● 響嗶

先

讀音為 sian[1]。北管文化圈對於音樂藝術成就者或 *館先生的尊稱。(蘇鈺淨撰)

下南山歌

參見九腔十八調。(編輯室)

《閒調》

*客家八音演奏的曲牌，有一套分類的原則與系統。在臺灣北部與南部，其分類是截然不同的；且在南部的六堆地區，上六堆與下六堆的看法，也不相同。然而在美濃地區的客家八音團，對於曲牌的分類，看法皆一致，且以絃樂師 *鍾彩祥分得最為清楚，在他分類的五種曲牌中，《閒調》為其中的一類。

《閒調》曲目有【孔明借東風】、【郭子儀拜壽】、*【歌仔調】、*【七字調】、【剪剪花】、*【串點】、【瑞祥】、【海豐曲】、【番仔曲】、【半山謠】〔參見半山謠〕、【十八摸】、【初逢情郎】、【一字寫來一條龍】、【打扮劉三妹】、*【思戀歌】、*【牛犁歌】、*【十想挑擔歌】、*【桃花開】、*【撐船歌】、【美濃調】、【歡喜來見君】、【王昭君】、【娛樂仙庭】、【廣東花】、【懷春曲】、【博多夜船】、【風吹沙】、【望春風】（參見四）等。(吳榮順撰)

絃調

參見絃詩。(編輯室)

賢頓法師

（1903 臺中—1986）

為臺灣佛教界 *鼓山音系統唱腔的代表性人物之一。俗姓林，法名彌悟，字賢頓，受傳嗣法，法號寂昶。十八歲時，入漳州南山寺，禮覺定和尚為師剃度出家。並在寺中禮佛誦經，學習佛門儀規。二十二歲為臺籍學僧第一位進入閩南佛學院者。二十四歲時在福州鼓山禪寺受具足戒〔參見傳戒〕。二十五歲回到臺灣。當他二度前往大陸行腳參訪，後來回到漳州南山寺時，賢頓接會泉法師法脈，受其衣缽及法卷，並學得會泉法師的 *燄口演法科儀及唱誦。再度回臺後，任臺北龍雲寺的開山法師。賢頓法師廣教弟子燄口禮儀與唱誦：臺北東和禪寺現任住持 *源靈法師、臺北龍山寺前任住持 *慧印法師及臺北天竺寺前任住持 *修豐法師都是賢頓法師的高徒。

賢頓法師所學的南派燄口演法有別於江浙系統燄口，以繁複及細緻聞名於教界。他注意燄口演法的小動作及手印的變化，如：唱〈佛面偈〉〔參見偈〕時加打手印（江浙系統法師在此儀節僅有唱誦，而無打手印）。法師對於燄口學習者的要求相當嚴格，須先通過其 *法器擊奏的考驗才能成為其弟子；法師並要求學成的金剛上師在演法前，一定要齋戒沐浴才能登臺；也要求燄口的齋主（功德主）須先做社會公益，並據實拿收據給法師看過後，法師才答應幫對方舉行燄口儀式。賢頓法師為早期臺灣本地佛教界奇人，對於目前承習鼓山音系統唱腔，法師具有非常大的影響力。(陳省身撰) 參考資料：24, 395

《響嗶》

*客家八音演奏的曲牌，有一套分類的原則與系統。在臺灣北部與南部，其分類是截然不同的；且在南部的六堆地區，上六堆與下六堆的看法，也不相同。此處的《響嗶》，是依據下六堆內埔的 *八音藝人──吳阿梅〔參見新興客家八音團〕的分類觀點，將八音的曲牌分為六類其中的一類。《響嗶》是指，以 *嗩吶當作主奏樂器的客家八音樂曲，樂團編

制只能使用嗩吶與打擊樂器，其曲目包括【慢團圓】、【緊團圓】、【大響噠】、【慢響噠】等。(吳榮順撰)

響笛

參見吹場。(編輯室)

响仁和鐘鼓廠

原名「响仁和吹鼓廠」，1924年由王桂枝（阿塗）所創立。王桂枝原為木匠，最初跟隨蘆洲一位李先生，研究*嗩吶吹奏與製造方法，並觀察泰山製鼓師父蔡媳婦（媳婦仔師）製鼓技藝。媳婦仔師即蔡福美，其子蔡冠亮所製的鼓，都刻有「原始新莊」四字；但由於蔡家後繼無人，蔡師父遂將整套製鼓工具贈予王桂枝，進而創立响仁和吹鼓廠，二次大戰後改為鐘鼓廠。

最初王桂枝執意讓兒女多讀書，手藝並未傳承給子女，因此王錫坤和兩個弟弟雖自幼耳濡目染，卻未親自動手學做鼓，直至王桂枝去世，加上王錫坤舅父自行創業，「响仁和」幾乎面臨倒閉，店號幾乎不保。因此身為長子的王錫坤扛起擔子，投入學習製鼓，從最初的剖牛皮、繃鼓，一步步重新做起。因母親的支持與家人的努力，「响仁和」再度得以經營。但再次起步時，鼓價一直無法提高，經過長期慘淡經營，名氣才逐漸打開。而企業管理學系畢業的王錫坤，除了在製鼓技術上努力，更將企管專長融入「响仁和」的經營管理中，其產品行銷海內外。王錫坤的製鼓藝術日新月異，2002年的「八卦大鼓」，2009年的「藝術小鼓系列」，以及2012年的「佛光大鼓」等，都是具有特殊技法之作品，他於2021年被文化部（參見⊜）登錄為「重要傳統藝術暨文化資產保存技術保存者」。(潘汝端撰)

絃管豬母會打拍

南管俗諺。讀音為 hian⁵-koan² ti¹-bo² oe⁷ phah⁴-phek⁴。舊時館舍常設在豬寮邊，故言住在南管館舍邊的母豬，因常聽*南管音樂，久而久之，聽到有人唱曲，豬也會隨著音樂打拍，意即常受南管音樂薰陶的人，自然而然也會唱南管了。(林珀姬撰) 參考資料：117

響盞

讀音為 hiung²-tsoaⁿ²。南管的敲擊樂器。一面直徑約6公分的小銅鑼置於竹（藤）編框座中，左手手指輕握竹框，右手執竹製小槌尾端擊打，隨*琵琶指法敲擊，撚音須圓細，逢拍位停止。其音色清亮、活潑，與小叫互相搭配，增加樂曲輕快、愉悅的氣氛。(李毓芳撰)

參考資料：78, 110, 348

咸和樂團

參見臺北咸和樂團。(編輯室)

線路

讀音為 soan³-lo⁷。

一、指臺灣傳統音樂中的擦奏式樂器演奏時的定調。

二、指擦奏式樂器演奏時的定調。

三、在臺灣南部的*客家八音團，線路類似於西洋音樂中的「調」。在演出或作場之前；或於一首樂曲結束，另一首樂曲開始之前，擔任*頭手的嗩吶手，會先以*嗩吶吹奏幾個音，此時，絃樂師會依嗩吶吹奏的音，來「定線路」，客家人稱這樣的程序為*弄噠。客家八音的線路與*北管樂器的定絃相同，依據嗩吶開孔、閉孔的指位，定出七個線路【參見正線、反工四線、反南線、低線、反線、面子反線、面子線】。(一、潘汝端撰；二、三、吳榮順撰)

X

xiangdi 漢族傳統篇

響笛 ●
响仁和鐘鼓廠 ●
絃管豬母會打拍 ●
響盞 ●
咸和樂團 ●
線路 ●

X

xianpu

漢族傳統篇

● 絃譜
● 先生
● 絃詩
● 仙師
● 絃索
● 絃索調

絃譜

讀音爲 hian⁵-a²-pho⁺²。*北管絲竹樂器合奏的樂譜，北管 *絃譜，或稱譜（pho⁺²），是絲竹合奏的器樂曲；曲目名稱多來自於南北曲牌。其樂曲體裁可分爲單章與聯章。

聯章絃譜由若干樂段組成，演奏時從頭至尾不間斷，通常以四首組合而成一「套」，但絃譜中能成套者數量有限，且組成曲目之排列順序或內容，各地略有差異。常見的聯章絃譜有 *〈四景〉、〈上四套〉、〈下四套〉、〈內四套〉、〈外四套〉、*〈四令〉等。

單章絃譜乃由一段樂曲組成，曲目數量佔了絃譜中之多數，曲調來源複雜，除了北管固有音樂〔參見北管音樂〕之外，亦吸收了部分 *廣東音樂及民間小調，其中吸收自廣東音樂的曲譜，在民間的口語上或抄本中稱爲廣東譜、廣東串、漢樂、漢譜等，該類樂曲之旋律長度通常較一般單章絃譜龐大。屬於北管固有單章絃譜之常見曲目有：【一粒星】、【七句詩】、【九連環】、【大八板】、【卜元宵】、【月兒高】、【大開門】、【小開門】、【寄生草】、【朝天子】等；屬於廣東音樂之絃譜，常見的有【平湖秋月】、【王昭君】、【雨打芭蕉】、【粉紅蓮】、【餓馬搖鈴】、【燭影搖紅】等；還有一類來自民間小調之曲譜，如【閹豬譜】，曲調都極爲簡短。

一般北管譜的演奏以絲竹合奏，人數多的北管團體還可以加上 *雙音、*木魚、七音鑼等小型擊類樂器一起演奏；這類以絲竹合奏演出的譜可單獨用於 *排場、與 *細曲表演前後相間演出，或在戲曲演出中作爲小 *過場。另外，北管譜也可變化成爲 *陣頭的音樂，如絲竹樂器之外，再加入鑼、鈔等銅類樂器以變化成 *八音的演奏方式，或將譜的旋律以大吹〔參見吹〕吹奏，再加上皮鼓類樂器，以成爲大鼓亭〔參見鼓吹陣頭〕的音樂。（潘汝端撰）

先生

先生，爲舊時社會裡對老師的尊稱。（鄭榮興撰）

參考資料：12

絃詩

記載絃類樂曲之工尺譜字〔參見工尺譜〕，而工尺譜字即是該樂曲之音樂內容。傳統音樂多以工尺譜字記錄樂曲，而譜字多以漢字表示，譜字加上長短不一的節奏，念起來宛若一首具有韻律、頓挫之「詩句」，因此民間便以絃詩統稱由工尺譜字記載之絃類樂曲。（鄭榮興撰）

參考資料：12

仙師

又稱祖師爺。祖師爺指 *客家八音的音樂信仰，其音樂信仰爲 *魯國相公。由於信奉魯國相公，客家八音樂師多於家中供奉魯國相公之神位或牌位。（鄭榮興撰）參考資料：12

絃索

*客家八音樂師之內行話。指以 *嗩吶主奏，再加胡琴、鑼鼓等其他樂器組成的音樂形態。曲目有【一巾姑】、【四大金剛】、【高山流水】、【鳳凰鳴】等。*絃索音樂主要運用於宴客及休閒場合，爲一以娛悅賓客爲功能之演奏。絃索音樂之演奏特色，爲主奏者將嗩吶剛硬、嘹亮之聲響，詮譯成柔軟、流暢之樂聲，此亦爲客家八音異於其他樂種之主要特徵之一。而客家八音「堵班」時，令聽眾期盼的 *拚笛，即以競爭絃索音樂之曲目、演奏技術爲主。絃索一詞，也稱爲 *八音、丟滴，然絃索詞彙爲客家八音樂師之內行語，客家常民則使用八音或丟滴。（鄭榮興撰）參考資料：243

絃索調

爲一般民間所稱的 *八音。以 *嗩吶或簫〔參見直簫〕爲主奏樂器，且加入 *絃索樂器，以及八音中所有的打擊樂器來演奏，爲小樂隊的形式，美濃的 *客家八音，即爲絃索調最典型的演奏樂隊。其功能以欣賞與娛樂爲主。演奏的曲目較廣，從傳統的大曲至民間小調都可以演奏，嗩吶手甚至能運用特殊的吹奏技巧來「吹戲」，即以嗩吶來學戲曲唱腔。（吳榮順撰）

絃索管

又稱爲「ㄨ管」。*客家八音樂師之語彙。指 *嗩吶以「ㄨ音」爲基礎所形成的管路，即將嗩吶全部孔位按住所發出的音當作「ㄨ音」，此音是該嗩吶之最低音，而依此序排列形成的「上ㄨ工凡六五乙」音階，即爲「ㄨ管」。*絃索音樂多用此管，故「ㄨ管」亦稱爲絃索管。（鄭榮興撰）參考資料：12

線戲

臺灣 *傀儡戲別稱之一。清·倪贊元在《雲林縣採訪冊》一書中記載了「傀儡，名曰線戲，祀玉皇以此爲大禮」。（黃玲玉、孫慧芳合撰）參考資料：13, 55

先賢圖

I		
II		II
IV	III	IV

亦稱先賢冊。*絃友（即南管 *館閣成員）過世後尊稱爲先賢，其名號記於先賢冊中；此外，該館已逝之南管老師名號亦列於其中。一般而言，一幅先賢冊至少分成四個部分，第一部分最上端書寫「XX社之先賢冊」，有的館閣會在館閣名稱之下，寫上五位芳賢之名（圖 I 之位置）；第二部分爲 *站山之名，即資助該館行政、活動、師資費用的熱愛南管地方人士（II 的位置）；第三部分，*館先生之名（III 的位置）；第四部分才是過世絃友之名，部分館閣尚會書寫各絃友生前居住地（IV 的位置）。

每年春秋兩季郎君祭時，亦會於懸掛先賢冊之處設案祭祀。（李毓芳撰）參考資料：181, 576

銜音

讀音爲 ham$^5$-im$^1$。王耀華《福建南音初探》136 頁，認爲銜音就是南管的潤腔、做韻，唱法分字頭、字腹、字尾，但 *吳昆仁所言銜音是指字音中有「r」音的，如：去（khir3）、梳（sire1）、初（tshire1）、許（hir$^2$）等。（林珀姬撰）參考資料：42

絃友

讀音爲 hian5-iu$^2$。*南管音樂的愛好者，自稱或互稱絃友，意即以南管音樂作爲媒介，以絃管會摯友之意。（林珀姬撰）參考資料：117

小調

一、小調乃於城市產生，但流行於全國各地的歌曲，通常是以官話演唱，但是由於流行的範圍很廣，後來也配上了各地的方言來演唱。小調的特色爲，其詞曲都是固定的。

二、指 *客家八音 *絃索曲目中，吸收自民間小調之樂曲。小調類之樂曲較短小、花稍，節奏快，曲目有【姑嫂看燈】、【探煙花】、【耍金扇】等。

三、客家山歌小調是先民在從事耕種或閒暇時所隨興創作出來的音樂，爲對生活的描寫及愛情的歌詠，演唱時，講究嗓音的高亢、嘹亮，以表達原始奔放的情感，同時也強調聲腔之韻味，以配合語言的特質。（一、吳榮順撰；二、三、鄭榮興撰）參考資料：12, 243, 248

小鼓

讀音爲 sio$^2$-ko$^{·2}$。體鳴樂器，即中國傳統戲曲後場中所稱的單皮鼓或板鼓，在北管文化圈通常稱之爲小鼓，或以其所發出的聲音特點，口語稱之爲 pek$^8$-ko$^2$ 或 piak8-ko$^2$，漢字書寫擬音爲北鼓、拍鼓等，在北管鼓詩中，則常以「大」、「叭」等字代表小鼓聲響。演奏該樂器者被稱之爲頭手，使用一對竹製或木製的鼓棒（或稱鼓箸 ko$^2$-ti$^7$）進行演奏。北管所用小鼓鼓身，是以一塊短圓柱狀實木製造，實木內部由底往上挖空呈現一個倒漏斗狀，最上端有一個小圓孔；鼓身朝上一面的外部會蒙上皮革，鼓箸主要是打擊在這個朝上一面、木頭被挖空、只有皮革包覆的中心位置，聲音堅實略帶爆裂聲，爲鼓吹樂隊及戲劇後場、儀式後場的領奏樂器，故又稱頭手鼓。小鼓除了運用於北管演出之外，也被使用在 *歌仔戲、*布袋戲、傀儡戲等戲劇後場，及道教、釋教等儀式後場中。（潘汝端撰）

X

xiansuoguan

漢族傳統篇

絃索管 ●
線戲 ●
先賢圖 ●
銜音
絃友 ●
小調 ●
小鼓 ●

X

漢族傳統篇

xiaojie

● 小介
● 小籠
● 小拍
● 小曲
● 小手磬
● 簫畏因為
● 簫絃法
● 蕭秀來

小介

與*大介相對，指只用到*響盞、小鈔與*小鼓〔參見北管樂器〕的鑼鼓形式，音響與音量小於大介，主要用於北管戲中旦角、丑角等類角色的演唱，或其對白及特定動作的搭配上，一般的*眠尾戲幾乎都用小介；此外亦可在鼓吹音樂〔參見北管鼓吹〕中與大介相互交替運用，以造成合奏音響上的變化。在*北管抄本或*總講中，常以「介」一字書寫。（潘汝端撰）

小籠

臺灣*布袋戲別稱之一。小籠是人戲「大籠」的相對名詞，因人戲的戲箱都比偶戲大，所以將偶戲稱為小籠；另也有學者認為是與*提線木偶戲的大籠之相對說法。（黃玲玉、孫慧芳合撰）參考資料：73, 187, 231, 278

小拍

*文武郎君陣歌者手上必拿的打擊樂器之一。木製，共五片，頂端用中國結串連，串連部分在下。演奏時一手拿五片拍打另一手，斜拿，故又稱*倒拍。每片頭尾同寬，長約 14.5 公分，寬約 3.5 公分。敲擊之拍位在 *大拍敲擊之前出現一次，再與大拍一同敲擊，故具提醒大拍下拍之作用。（黃玲玉撰）參考資料：400, 451, 452

小曲

北管*細曲中的一類曲目，通常來自民間曲調，樂結構短小，有多段*曲辭演唱相同曲調的情形。不同於*大小牌的曲辭以一段特定本事內容為主題，且有一定的篇幅長度，小曲的曲辭以簡短敘事、詠景、抒發個人情感等為多，如【四季景】、【招遊春】等，或是將多個典故串聯一起，如【石榴花】。《渡江》一齣用【碼頭調】，在《金殿配》中到了看龍船的場景時，小花唱一首相當有趣的【五穀豐登】；在《大補缸》中則以同名的【大補缸】為劇中主要唱腔；《李大打更》中有數段唱腔即【打更調】（或稱「打更點」）；《打麵缸》則有「過關」的情節，在每個需要之處，唱【女告狀】、

【九連環】、【嘆煙花】、【鬧五更】、【六古人】等一類的小曲。（潘汝端撰）

小手磬

參見引磬。（編輯室）

簫畏因為

讀音為 siau[1]-ui[3] in[1]-ui[7]。南管*指套《因為歡喜》首節主韻多在高音區，曲調中的高音又常以長音表現，對吹簫的人而言，是一大挑戰，口風的控制與丹田氣的運用相當講究，故*絃友言簫畏因為。（林珀姬撰）參考資料：79, 117

簫絃法

讀音為 siau[1]-hian[5] hoat[4]。*南管琵琶演奏的只是骨幹音，必須由簫與*二絃來織成行雲流水般線條的曲調，簫絃法即是基於各自樂器取音方式與條件不同，各有不同的「引空」，如簫欲吹「工」音，習慣上以「下、ㄨ」來引空，而絃則以「六」引空，但合奏時必須做到以簫為主，絃則「如影隨行」，並能適時彌補簫尾音氣息之不足，簫絃法特別注重*引空披字。（林珀姬撰）參考資料：79, 117

蕭秀來

（1911 中國福建福州－1997.9.21 臺北）
臺灣*歌仔戲著名演員。原名為蕭守梨，「守梨」（siu[2]-le[5]）的本名因被歌仔戲界的同好念成「秀來」（siu[4]-lai[5]），而以「蕭秀來」的諧音打響名號。他於 1911 年（民國前一年）出生於中國福建福州，九歲時隨父母來臺定居。由於伯父與來臺演出之福州京班「舊賽樂」的小生筱春軒熟稔，而隨其習藝，學習《八柴廟》中的童伶角色。福州京班在臺公演三年即返回福建，之後蕭秀來於十四歲時加入由福州人經營的嘉義「復興社」歌仔戲班，並隨班中的京劇名武生王秋甫（藝名王春甫）習藝，成為王秋甫在臺灣的首號弟子，並賜予藝名為「筱春華」，以示係「王春華」的傳人之意。二十歲時，與歌仔戲演員謝蘭芳結婚，不久加入臺北新舞臺（參見❶）劇場所經營的「新舞

社歌仔戲團」，常與戲團裡的著名旦角「宜蘭笑」（游阿笑）聯手演出，而開始在歌仔戲界嶄露頭角，由於演技高超，更成為「新舞社」的臺柱武生。二十五歲時，元配因病猝逝，同年娶同團的旦角「小寶蓮」為妻。翌年，正值日本人推行「皇民化運動」，「新舞社」改演新劇，蕭秀來與小寶蓮夫妻檔乃退團自行整班，創設「武勝社」歌仔戲團，成為 *戲班老闆。二次戰後，已遷至東部花蓮港經營的「武勝社」歌仔戲團，先後改名為「鳳儀歌劇團」和「鳳武歌劇團」，直至 1963 年解散，蕭秀來曾因在當地炙手可熱，而被稱為「花蓮港皇帝」。返北後，蕭秀來成為歌仔戲界經常請益的大前輩，「秀來仔伯」或「秀來仔叔」是歌仔戲晚輩最喜的暱稱。蕭秀來承自王秋甫的深厚京戲身段根柢，對臺灣歌仔戲的腳步手路之改進有深刻的影響，並與蔣武童、喬財寶、*蘇登旺和陳春生等人同被視為臺灣歌仔戲界的五虎將。更因為戲路寬廣精湛，能演花臉、小生、小旦、文生、武生、三花和大花等八種戲曲中的主要角色，堪稱 *八張交椅坐透透，而有臺灣歌仔戲的「戲狀元」之令譽。1992 年，八十二歲時，蕭秀來因其在歌仔戲的深厚造詣，獲得教育部頒贈 *民族藝術薪傳獎，並擔任臺北市立社會教育館（參見●）歌仔戲研習班指導老師傳承歌仔戲技藝。1997 年 9 月 21 日逝世，享壽八十七歲。（徐麗紗撰）參考資料：459, 476, 479

小西園掌中劇團

小西園班主許王

臺灣著名 *布袋戲團之一。成立於 1913 年，由同為新北新莊「西園軒」北管子弟的 *許天扶與 *王炎共同組成。許天扶擅長編劇情、說對白，王炎精於武技與丑角的表演，兩人合作無間，逐漸打開小西園的知名度。1955 年 *許王接掌小西園，由於演技精湛紮實，唸白古雅，深受文化界好評，由鄉村野臺進入城市劇院和學術殿堂，更進一步拓展到國際舞臺上。

小西園後場陣容堅強，與樂師 *邱火榮、朱清松、劉亦萬等人合作多年。長期以來小西園始終堅持後場使用現場演奏 *北管音樂，是一前後場完整的表演團隊。小西園能演的劇目甚多，包括先輩戲與許王改編自演義小說、北管戲、京劇、劍俠小說以及許王自己的創作。

近四十年來，小西園屢獲地方戲劇比賽首獎，並應邀參加行政院文化建設委員會（參見●）舉辦的民間劇場、亞太偶戲展、文藝季等的演出，並進入大專院校作示範性的展演。除了在國內屢獲殊榮外，也多次應邀國外演出，足跡遍及日本、美國、加拿大、德國、南非、泰國、荷蘭、瑞士、澳洲、瑞典、新加坡、中國等地，促進了國際文化的交流，聲譽卓著。

小西園重要得獎如下：1985 年小西園獲頒教育部第 1 屆 *民族藝術薪傳獎傳統戲曲類團體獎；1988 年許王再獲薪傳獎個人獎（戲曲類）；1989 年後場樂師邱火榮獲薪傳獎個人獎（音樂類）；1994 年許王之子許國良獲全國十大傑出青年薪傳獎（布袋戲類），1997 年再當選第 35 屆全國十大傑出青年（藝術文化類）；2001 年許王獲第 5 屆國家文藝獎（參見●）（表演藝術類），2004 年再獲第 11 屆全球中華文化藝術薪傳之「臺灣戲劇獎」，2008 年獲首屆臺北市傳統藝術榮譽藝師；2008 年小西園被臺北市政府登錄為「臺北市傳統表演藝術」，是第一個獲得登錄的團體。（黃玲玉、孫慧芳合撰）參考資料：73, 113, 134, 187, 199, 231, 531, 553

簫指

讀音為 siau[1]-tsui[n2]。*南管音樂以 *上四管演奏 *指套的方式，稱為簫指，習慣上，*整絃活動中 *噯仔指之後，接著是簫指演奏，為地主館

X

之演奏，主要是展現 *館閣實力。(林珀姬撰) 參考資料：79, 117

《簫仔調》

*客家八音演奏的曲牌，有一套分類的原則與系統。在臺灣北部與南部，其分類是截然不同的；且在南部的六堆地區，上六堆與下六堆的看法，也不相同。在美濃地區的客家八音團，對於曲牌的分類，看法皆一致，且以絃樂師 *鍾彩祥分得最為清楚，在他分類的五種曲牌中，《簫仔調》為其中的一類，曲目有【倒吊梅】、*【百家春】、【倒疊板】、【七句詩】、*【串點】。(吳榮順撰)

簫仔管

參見六孔。(編輯室)

下手

讀音為 e⁷-tshiu²。於北管通常指 *通鼓演奏者。此外也指 *文武場各種樂器演奏者中，*頭手以外的演奏者。(潘汝端撰)

下四管

讀音為 e⁷ si³-koan²。指 *南管樂器中的小樣敲擊樂器，*雙鐘、*響盞、*叫鑼、*四塊；*指套若以上下四管加上 *噯仔與 *拍板共十樣樂器來演奏，則稱為「十音」，是 *南管音樂最熱鬧的演奏形式。*下四管的演奏手法仍以 *琵琶譜為依歸，並依據「金木相剋」原則演奏，其中叫鑼的鑼聲原則上打在後半拍，並與響盞形成對打，*木魚則與拍板同打拍位；雙鐘（金）只打撩不打拍（木），響盞與四塊打琵

左前響盞，左後雙鐘，右前四塊，右後叫鑼。

琶指法，但響盞（金）必須避開拍位（木）。(林珀姬撰) 參考資料：79, 117

戲班

演出傳統 *戲曲的職業團體。(鄭榮興撰)

謝其國

(1958 苗栗頭屋鄉)
從事 *客家山歌調、絃鼓教唱逾二十年，精通各項樂器，如胡琴、鑼鼓等。曾任藝術學院【參見 ● 臺北藝術大學】戲劇學系客座教師、新客家廣播電臺主持人，於「嵐雅」、「吉聲」、「龍閣」唱片公司，製作傳統 *客家音樂，並擔任客家歌謠比賽評審，歌謠班、胡琴班的指導老師，現任中華客家文化傳播協會理事，中國客家教育傳播協會常務理事等。發行數十張客家音樂專輯，並著有《山歌大家唱》、《客家弦鼓》等書。(吳榮順撰)

謝自南

(1907.2.5 澎湖馬公—1990.7.7 高雄)
南管樂人。字啓薰，1936 年定居高雄。善於建造、設計傳統樣式的廟宇，其所設計的廟宇遍布臺灣、澎湖、日本和新加坡，共 70 多座。1953 年開始向閩南人黃朝枝學習 *南管音樂，精通各種樂器。對 *撩拍有獨到見解，並能自製樂器。1986 年集編《南管指譜新詮》，加入簡譜對照 *工尺譜，並標註羅馬拼音。曾設立清音南樂社。(蔡郁琳撰) 參考資料：14, 184, 197

協福軒

臺灣 *傀儡戲團之一。位於宜蘭，創立時間約同 *福龍軒，由林山豬、林三朋（1843-1917）兄弟所創。林山豬傳子林石賜，林三朋則傳長孫林金渥（1909-1993），1974 年左右，協福軒散團。1975 年，原屬 *新福軒的林阿茂再組協福軒，林阿茂去世後，由其子林秋明（1941-）接掌，故今協福軒之成員與原協福軒之林家並不同祖。今協福軒主要以作法事為業，已很少演出傀儡戲了。(黃玲玉、孫慧芳合撰) 參考資料：55, 88, 187, 199, 301

謝館

讀音爲 sia7-koan2。廟會來臨前各庄廟自組的 *陣頭，會舉行 *入館儀式開始練習，廟會結束後，各陣頭功德圓滿，也會擇日舉行「謝館」儀式暫時解散，一來答謝神恩庇佑，二來酬謝善心大德的捐輸贊助護持，三來慰勞陣頭成員的辛勞。

謝館時會擺祭品祭拜寮館，並召集陣員拜廟拜館，之後做該科最後的表演，然後將表演的武器、樂器收起來，當晚則宴席，拆除寮館。每個陣頭入館、謝館儀式不盡相同，有的比較隆重，有的比較簡化。謝館時除了拜神、佛及陣頭主神外，*武陣因操練時都有刀械棍棒舞弄，所以 *開館期間與謝館時都會祭拜好兄弟。(黃玲玉撰) 參考資料：210, 247

謝媒

客家習俗之一。臺灣南部六堆地區的生命禮俗——娶親儀式中的一部分。謝媒舉行的時間爲 *敬燈之後。爲男方準備一個紅包，置於托盤上，並由新郎捧著送給媒人，由新郎與新娘一同拜謝媒人。(吳榮順撰)

歇氣（血氣、穴氣）

南管 *曲演唱技巧之一。讀音爲 hiat4-khui3。抄本上常記寫爲「血」或「穴」，一般 *上撩曲較常用，但【錦板】曲尾襯字「不女」處也常用，演唱時尾音要往上甩，早期男 *曲腳用的較多，現在女曲腳多不用。(林珀姬撰) 參考資料：117

謝師

指爲感謝老師之教導而舉辦之禮儀。*八音學徒經過三年四個月之學藝訓練後，可以 *出師時，學徒須正式舉辦感謝師恩之活動，除了祭拜祖師爺儀式外，還要辦桌宴請老師及同行等。(鄭榮興撰) 參考資料：241

謝戲

個人出資請 *戲班演戲酬神，稱爲謝戲。(鄭榮興撰) 參考資料：12

戲金

或稱「檯金」，爲 *戲班演一臺戲之酬勞，由聘雙方於訂戲時議定。(黃玲玉、孫慧芳合撰) 參考資料：73

細口

讀音爲 yiu3-khau2。指北管 *戲曲中以小嗓唱唸的聲口，如正旦、小旦、小生等角色屬之，演唱時所加聲辭爲「伊」字。【參見粗口】(潘汝端撰)

戲籠

*布袋戲團所有設備用具之總稱，包括戲棚、尪仔（戲偶）、頭戴（盔帽）、服飾、道具（刀劍及各式武器、拂塵、文案等）、鑼鼓絃吹整組樂器、戲箱子、照明設備（早期用磺火，光復後用電燈）以及其他雜項用具等。往昔皆用竹篾編成之竹籠盛裝演戲的所有設備，因此稱爲「戲籠」。(黃玲玉、孫慧芳合撰) 參考資料：73

西路

又稱 *新路、*上路，爲北管 *亂彈戲曲唱腔之一。不同的戲曲系統，其唱腔音樂、唱法、伴奏樂器、表演方式等皆略有差異。*北管的西路系統，以 *吊規（龜）仔主奏，並加其他絃類、鑼鼓樂器伴奏。吊規（龜）仔，以「士工」或「合ㄨ」五度音定絃。其唱腔主要有【西皮】、【西皮緊板】、【刀子板】、【二黃】、【二黃緊板】等。西路，又稱爲新路，係因相較於另一系統 *福路，西路系統之 *戲曲音樂較晚進入北管系統，故較「新」。主要唱腔在曲目、劇目或鑼鼓點的名稱上，如果有與 *舊路相同的名稱，則通常會於名稱之前加「新」字以別之，如【新下山】、【新一江風】。(鄭榮興撰) 參考資料：12

薪傳歌仔戲劇團

成立於 1991 年，由教育部 *薪傳獎得主 *廖瓊枝集合歷年薪傳教學學員而成。劇團堅持傳統形式的演出路線，以豐富的唱腔與身段爲演出特色。1991 至 1996 年間，以《山伯英台》、《什

漢族傳統篇

xinchuanjiang

● 薪傳獎
● 薪傳獎與客家音樂
● 新春客家八音團
● 【新調】

細記》及《陳三五娘》等三齣傳統劇目巡演各地。1996 年與臺北市立國樂團（參見●）合作，製作新編歌仔戲《寒月》，並陸續推出由廖瓊枝或團員自行修編、創作劇本的新製作，如大型歌仔戲《五女拜壽》、《王寶釧》、《鐵面情》、《王魁負桂英》、《潘金蓮》、《碧玉簪》等，與兒童歌仔戲《黑姑娘》、《烏龍窟》、《三個願望》、《三人五目》等。1994 與 1999 年兩度赴美國紐約及休士頓演出，2000 年參加法國巴黎「夏日藝術節」演出。

「薪傳歌仔戲劇團」除演出之外，並重視創作人才與新演員的培育，團員散布於各大學社團與社教研習社團。1996 年起承辦由行政院文化建設委員會（參見●）策劃主辦之「臺灣傳統歌仔戲藝術薪傳計畫」，歷時三年，並製作專書與示範教學錄影帶。兒童歌仔戲《黑姑娘》亦製作免費推廣教學錄影帶、書譜及錄音帶。2021 年作品《昭君‧丹青怨》獲第 32 屆傳藝金曲獎（參見●）之最佳音樂設計獎。（柯銘峰撰）

薪傳獎

參見民族藝術薪傳獎。（溫秋菊撰）

薪傳獎與客家音樂

為教育部所辦理之 *民族藝術薪傳獎，其項目有傳統工藝、傳統音樂及說唱、傳統戲劇、傳統雜技、傳統舞蹈等五類。本獎項自 1985 年創辦至 1994 年止，共辦理十屆，計頒發個人獎 132 個及團體獎 42 個。為倡導民族文化資產保存與維護，教育部復於 1985 年依據「文化資產保存法」制定「重要民族藝師遴聘辦法」，並於 1989 年選出 *李天祿等七位首屆 *重要民族藝術藝師。在客家界得到薪傳獎殊榮的個人獎項有 *賴碧霞與吳開興兩位；團體獎有 *苗栗陳家八音團、*榮興客家採茶劇團、美濃客家八音團等三團。（鄭榮興撰）

新春客家八音團

為南部六堆地區，屏東高樹的 *客家八音團。團長兼嗩吶手為葉乾發，其師承為著名的客家八音嗩吶手──黃禾仔，也曾自組「高樹高流客家八音團」，於 1980 年代過世後，其帶領的客家八音團已解散。（吳榮順撰）　參考資料：518

【新調】

*歌仔戲唱腔曲調類別之一，又稱 *【電視調】或「變調仔」。源自於不同時期的民間創作，有些是早年歌仔戲唱片或是話劇團、電視劇的主題曲；有些是電影配樂改編的；大多數是專為歌仔戲表演而創作或改編的新曲調。特別是 1950 年代之後，由於時代的變遷，歌仔戲在諸多現代新興娛樂的挑戰與影響下，陸續產生了廣播歌仔戲、電影歌仔戲、電視歌仔戲等新的演出形態。這時期的歌仔戲，其唱腔曲調除了繼承原有部分之外，也從民眾對流行歌的喜愛當中，了解僅靠現成的曲調，不能滿足現代觀眾的審美要求，乃有大量新調的產生。新調的旋律，不但新鮮悅耳，能與歌仔戲傳統唱詞結構相合，又能與 *【七字調】、*【都馬調】、【雜唸調】、*【哭調】等傳統風格的唱腔曲調產生互補作用，因此頗受觀眾歡迎。尤其是戲曲節奏相對較為緊湊的電視歌仔戲，幾乎每一齣新戲都會有新的主題曲或插曲出現，幾十年的日積月累，流傳的新調已不計其數，成為臺灣歌仔戲音樂的新血輪，大有取代舊有短小曲調的趨勢。

早期的新調，大多是戲班樂師模仿傳統民間音樂的風格或將舊有民謠改編而成的五聲音階曲調，有些還作為劇團的臺聲歌曲。例如：【文和調】（文和歌劇團）、【南光調】（南光歌劇團）、【豐原調】（豐原歌劇團）等。1950 到 1960 年代末期，廣播歌仔戲、電影歌仔戲、電視歌仔戲相繼盛行之後，若干深具傳統民間音樂根柢的音樂人也加入新調的創作行列。其中作品較多的，首推曾仲影，電視歌仔戲中的新調，多數出自他的創作，例如：【狀元樓】（慶高中）、【西工調】（仙鄉歲月）、【艋舺雨】、【蓮花鐵三郎】等；得過 *薪傳獎的歌仔戲樂師許再添，也有許多膾炙人口的新調作品流傳，例如：【二度梅】、【紹興調】、【巫山風雲】、【多情鴛鴦難分離】（子母錢）等。（張炫文撰）

心定法師

（1944 雲林斗六）

為臺灣佛光山寺〔參
見高雄佛光山寺〕*梵
唄唱腔代表性人物之
一。法號「慧熙」。
於 1968 年捨俗歸投
星雲法師披剃出家，
成為禪門臨濟宗第
49 代弟子，並於次
年至基隆海會寺受具
足戒〔參見傳戒〕。

心定法師攝於泰國法身寺前

1971 年畢業於佛光
山東方佛教學院。法師不僅協助佛光山的各項
建設工程，兼任教師及各項法務工作，同時積
極投入佛光山體制之建立。1981 年進入中國文
化大學研究印度文化。結業後，曾代星雲法師
於東海大學教授「佛教與人生」課程，且為各
地的信徒，以及各監獄或看守所開示佛法。亦
曾受聘為國立中山大學教授，更榮獲美國西來
大學（University of the West）榮譽博士、錫蘭
Vidyodaya Pirivena College 榮譽博士、泰國朱
拉隆功大學（Chulalongkorn University）和摩
訶瑪古德大學（Maharmakut Buddhist Univer-
sity）的榮譽博士等學位。

出家多年，經歷人事、總務、典制、文書、
教育、文化、行政等工作。現任國際佛光會中
華總會會長與人間福報發行人。

法師經常擔任 *傳戒的開堂和尚，除高雄佛
光山本山之外，亦經常前往南北美洲、歐洲、
澳洲、東南亞等地區，教導傳授比丘戒、比丘
尼戒，並曾應邀至中國寶華山，於戒期中講解
比丘戒及開示佛法。

心定法師的梵唄曾向棲霞山明常老和尚，以
及 *戒德、悟一、*廣慈等法師學習，融貫後自
成一格，唱腔穩定，為有名的梵唄人才。此
外，佛教的一般課誦、各 *經懺 *儀軌，乃至
*供佛齋天、*水陸法會、*燄口等佛事，無不精
通，不僅經常擔任水陸法會的 *正表、*副表，
亦為目前佛光山僧信二眾公認最具代表性、也
最為頻繁主持燄口的 *主法和尚。2004 年 10

月 23 日、24 日，更前往美國哈佛大學及史密
斯大學主持瑜伽燄口佛事。

法師常年應邀至世界各地講經弘法，不僅能
言善道，以深入淺出的方式，講解佛法教義，
且別出心裁巧妙運用臺灣民俗俚語、順口溜
於其中，以加深聽眾的印象。心定法師的音樂
天分頗高，經常自編一些詩偈歌曲或佛曲，於
講演中帶動唱，營造講場熱烈的氛圍，促進與
聽眾的互動。他自編的佛曲可分為四大類，一
為法會梵唄的曲調，如拜懺調的【一定成佛】：
二為臺灣流行老歌的曲調，如〈重相逢〉曲的
【極樂重相逢】、〈綠島小夜曲〉（參見 **四**）的
【彌陀的心聲】；三為民間曲調，如揚州小調的
【勸人戒殺詩】；四為自創的曲調，如【小螞蟻
說謝謝】。「唱佛歌，說佛法」可謂其弘法的
一大特色。

曾錄製講經或開示的錄音帶，包括《菩薩
道》、《緣起性空》、《談業力》、《心定法師
禪七開示錄》、《成佛之道》、《從般若心經談
人間佛教》。其曾灌唱過的一支錄音帶《大悲
咒》（國語），在世界各地廣為流傳，於 2000
年翻成 CD；其餘尚有《六字大明咒》、《大悲
咒》（梵語）、《南無阿彌陀佛聖號》、《心定
自在》（2003），《唸唸彌陀》（2004）、心定法
師念佛機（2005）；另有著作《禪定與智慧》
（2005），與選編之念念彌陀音樂書《無量光的
祝福──淨土詩偈選》（2006）。（黃玉潔撰）參考
資料：32, 177

新福軒

臺灣傀儡戲團之一。原址位於宜蘭礁溪，今位
於宜蘭頭城，由林福來（1876-1945）、林阿爐
（?-1967）兄弟所創，其父林憨番曾學過一點
*傀儡戲，中日甲午戰爭後兄弟二人加入 *福龍
軒許阿水班裡擔任後場工作，並習得操作傀儡
的基本要領；又得助於礁溪 *協福軒林山豬傳
授傀儡戲演技、北管戲曲與祭煞法術。約 1910
年兄弟二人共組新福軒傀儡戲團，林福來的三
個兒子林阿水（1904-1967）、林阿茂（1910-
1982）、*林讚成（1918-2002），也隨團學習與
幫忙。二次大戰後，由林阿水繼任第二代團

X

xing

漢族傳統篇

● 行腳步
● 行指
● 新和興歌劇團
● 新錦福傀儡戲團

主，1967 年林阿水去世，由林讚成擔任第三代團主，團址由礁溪遷至頭城，但因堅持以傳統方式演出，故所需酬勞較高，相對地演出機會也減少。林讚成曾於 1982 年，受行政院文化建設委員會（參見❸）及施合鄭民俗文化基金會之邀，擔任傀儡戲研習班教師，傳授傀儡戲達一年之久。1999 年林讚成中風後，林阿水長孫林祈昌（1951-）成為新福軒主力，林祈昌因曾受教於祖父林阿水與三叔公林讚成，因此能演能唱，演出技藝高超。

1982 年起，新福軒多次參加臺北市藝術季【參見❸臺北市音樂季】、✚文建會「民間劇場」的演出，1985 年獲教育部頒第 1 屆*民族藝術薪傳獎。1987 年受法國、荷蘭、義大利之邀，巡迴歐洲三國五大城市演出達二十多日。（黃玲玉、孫慧芳合撰）參考資料：55, 88, 187, 199, 301

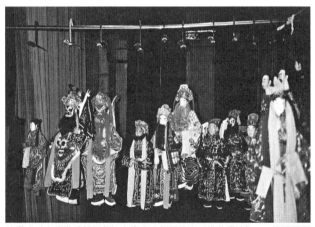

林讚成（宜蘭礁溪新福軒）在臺大小劇場演出《桃花過渡》——後場展示的傀儡。

行腳步

又稱*踏腳步。舞臺身段科介表演其中一部分。腳步指演員於舞臺上連續的身段與動作，與劇情、音樂結合，以強調舞臺上的整體藝術效果。相當部分的身段、腳步又因為已經形成一種連續性關係，同時在演出過程可直接由之理解劇情，並兼具肢體的流動性美感，乃成定例，並有專門的對應名詞，如：*跳臺、探臺、洗馬、牽馬、梆馬、走馬、下橋等。民間稱學習身段動作為踏腳步。（鄭榮興撰）參考資料：12

行指

南管彈奏琵琶指法之一。讀音為 kian5-tsuin2。「�氵」（點挑點挑）的指法名稱，每一點挑都是獨立出聲。（林珀姬撰）參考資料：117

新和興歌劇團

現址位於員林鎮萬年路三段 240 號 2 樓，創辦人江清柳（1935.5.20-2004.3.19）出生於戲劇世家，七歲開始學習*歌仔戲，十四歲就粉墨登場。父親江接枝早年演*南管戲，二次大戰後才演歌仔戲。從童年開始，江清柳跟隨父親到處演出，經過二十六年經營，於 1956 年 6 月成立「新和興歌劇一團」，1963 年成立「新和興歌劇二團」，1968 年成立「新和興歌劇三團」。1987 年成立「新和興歌仔戲短期補習班」，進行學科與術科的薪傳工作，先後十數期，學員 2,000 餘人，優秀學員並進一步培訓成正式的歌仔戲演員，為新和興注入新血。

江清柳本人擅長武生及三花，與團裡最受歡迎的當家小旦羅秋茶結為夫婦，育有二子五女。在父母薰陶下，五位女兒均能承襲衣缽，成為江家班的五根臺柱，三女兒江玉梅更於 1981、1982、1983 年連續三年榮獲臺灣地方戲劇比賽最佳女主角。

新和興歌劇團是以家族成員為基礎而發展起來的，除一般節慶的野臺演出外，曾多次應行政院文化建設委員會（參見❸）、✚文工會之邀出國宣慰僑胞、參與文藝季民間劇場及勞軍演出，並多次獲臺灣地方戲劇比賽冠軍。

江清柳一生奉獻於歌仔戲，曾獲傳統戲劇 1990 年*民族藝術薪傳獎、傳統戲劇 1994 年民族藝術團體薪傳獎、並擔任兩屆傳統戲劇協會的理事長，2004 年年初因牙齒腫瘤引起其他病變而與世長辭，他的兒女們則繼續發揚其歌仔戲事業。（施福珍撰）

新錦福傀儡戲團

臺灣傀儡戲團之一。位於高雄茄萣，創始人為梁萬（1880-1946）。梁萬除了師承父親梁大耳的掌中戲技藝外，也向唐山師父學習*傀儡戲，

班名為「錦福軒」，兼演*布袋戲與傀儡戲，據說當時能演出全本傀儡戲。後由梁萬長子梁天成（1905-1978）繼承，他亦擅長刻偶，新錦福現存之偶頭多出自其手。梁天成傳子*梁寶全（1926-?），梁寶全除了學習祖父、父親以及周有榮的傀儡技藝外，也同時學道士科儀、糊紙等相關技藝，此時拜天公酬神時僅能演出*段子戲。1978年梁寶全將錦福軒易名為「新錦福」，將傀儡戲技藝傳五個兒子，長子梁光雄（1950-）十三歲即擔任主演，梁光雄之子梁異偉（1974-）現亦繼承祖業，擔綱演出傀儡戲。

新錦福在傳承體系上是南部諸團的典型，除兼演布袋戲與傀儡戲外，也出現梁萬傳吳萬曆、梁寶全傳馬春長等技藝外傳的現象。新錦福與*錦飛鳳同為現今南部地區演出機會最多的傀儡戲團。（黃玲玉、孫慧芳合撰）參考資料：49, 55, 187, 301, 410, 420

新路

參見西路。（編輯室）

新美蓮歌劇團

為臺灣苗栗的*客家改良戲班，活動區域以桃、竹、苗為主，團主為蕭美枝，「美蓮」為其藝名。演員包括蕭美枝、黃瑞秋、蕭春蓮、郭月娥等。平常什麼都唱，但以採茶戲為主。常演的劇目有《採花薄情報》、《雙姻緣》、《正德君》、《郭子儀征西》、《三星官》、《英台下山》、《錯配姻緣》等。（吳榮順撰）

新美園劇團

1961年由王金鳳成立之北管*亂彈戲班。王金鳳（1917-2002），嘉義縣人。幼年因家貧以36元代價*綁給大林北勢「新錦文」*亂彈班當童伶。六年約滿先後搭嘉義「永吉祥」亂彈班、新竹「慶桂春」、「新全興」、南投草屯「樂天社」等戲班，1961年與妻杜生妹共組新美園劇團。

亂彈班在二次戰後之初尚維持蓬勃的演劇活力，逢演劇旺季「大月」還得「拆棚」（分團）演出，*夜戲之後還需加演*眠尾戲，觀眾才肯

散去。1960年代*歌仔戲風行，亂彈戲逐漸沒落，每月僅剩十餘場。1970年代中期臺灣僅存新美園與樂天社，其餘逐漸解散或改演歌仔戲。1977年草屯樂天社解散後，新美園成為臺灣唯一的職業亂彈班。

1982年起，新美園陸續參與由行政院文化建設委員會（參見🔴）舉辦的「民間劇場」演出。1986年獲教育部頒團體*民族藝術薪傳獎；而王金鳳於1989年獲個人民族藝術薪傳獎。新美園成員除王金鳳與杜生妹夫婦及女兒王金鑾、女婿林朝德之外，重要團員還包括林錦盛、*林阿春、鍾阿知、*蘇登旺、吳丁財、*潘玉嬌、*彭繡靜等人，然隨著老成凋零、後繼無人，2002年王金鳳辭世後，臺灣的職業亂彈班亦走入歷史。（謝琼琦撰）

臺中新美園

心心南管樂坊

南管表演團體。2003年由來自泉州的王心心成立於臺北。王心心1992年定居臺灣，曾任*漢唐樂府南管古樂團音樂總監，精通*指、*曲、*譜曲目，特別擅長唱曲。於臺灣大學（參見🔴）音樂學研究所、臺北藝術大學（參見🔴）戲劇學系、劇場藝術學研究所、臺灣藝術大學（參見🔴）中國音樂學系等校傳授*南管音樂。心心南管樂坊自成立以來，致力於南管與當代藝術跨界的創新與合作，已與編舞家林懷民、羅曼菲、吳素君，服裝設計葉錦添、洪麗芬、鄭惠中，書法家董陽孜，古琴演奏家游麗玉、黃勤心，以及臺北市立國樂團（參見🔴）、「真快樂」掌中劇團及法國德裔導演盧卡斯·

xinlu
漢族傳統篇
新路 ●
新美蓮歌劇團 ●
新美園劇團 ●
心心南管樂坊 ●

X

xinxing

漢族傳統篇

● 新興客家八音團
● 新興閣掌中劇團
● 新永光劇團
● 新月娥歌劇團
● 西皮濟不如福路齊
● 西皮倚官，福路逃入山

漢柏斯等合作。陸續發表《葬花吟》、《靜夜思》、《天籟》、《陳三五娘》、《王心心作場——胭脂扣・昭君出塞》、《王心心作場——琵琶行》、《閩風澤——霓裳羽衣》、《王心心作場——笑春風・嘆秋途》、《霓裳羽衣》、《南管詩音樂——聲聲慢》、《羽》、「琵琶X3」、「百鳥歸巢入翟山」、《南管詩意》、《以音聲求——普庵咒》、《此岸・彼岸——心經》、《觀世音菩薩普門品》等作品。（蔡郁琳撰）參考資料：485, 533, 554, 569, 570

新興客家八音團

為南部六堆地區，屏東萬巒人吳招鴻（吳阿梅）於二十歲時所創立的客家八音團，即為*吳阿梅客家八音團。（吳榮順撰）參考資料：518

新興閣掌中劇團

著名布袋戲團之一。位於雲林西螺。新興閣掌中劇團的師承譜系，始自*鍾五全創立「協興掌中戲班」，演*潮調布袋戲，其傳統劇目有《李其元哭監》、《莊子破棺》、《孫臏下山》、《許萬生三及第》、《黃巢試劍》、《節義雙團圓》、《狸貓換太子》等。

傳至*鍾任祥時，於 1923 年自組「西螺新興布袋戲班」，1942 年改稱「新興人形劇團」，1945 年再改為「新興閣掌中戲團」。鍾任祥之子*鍾任壁於 1953 年自組「新興閣掌中第二劇團」，更將*布袋戲帶入金光戲〔參見金剛布袋戲〕時期，歷經內臺時期〔參見內臺戲〕的商業劇場演出、電視演出。此外，師承自新興閣的掌中劇團更不在少數，「興閣派」不僅全程參與了布袋戲在臺灣流傳發展的過程，更是其中推波助瀾的幾股重要力量之一。2021 年鍾任壁逝世後，目前第六代掌門人為其長子鍾任樑，鍾任樑 2019 年獲頒新北市藝術教育「終身成就獎」。

1982 年後，新興閣掌中劇團曾多次出國參與世界性的偶戲活動，另一方面，亦積極參與國內文化活動以及各級學校之示範教學。有關新興閣掌中劇團之獲獎紀錄，可參見「鍾任壁」詞條。（黃玲玉、孫慧芳合撰）參考資料：73, 124, 187, 199, 540, 544

新永光劇團

創立於 1962 年，為臺灣新竹的*客家改良戲班，團主為徐蘭妹；並有「新永光歌劇二團」，團主為張黃長妹，藝名為「黃秋蘭」。演員班底約為 14 人，有李育欽、蔡文灶、張劉雪子、張新興、林育騰等，演出形態以民戲為主。曾獲*客家戲劇比賽第 1、2 屆甲等團體獎，第 3 屆優等團體獎，第 5 屆甲等團體獎。（吳榮順撰）

新月娥歌劇團

創立於 1961 年，為臺灣桃園平鎮的*客家改良戲班，活動區域以桃、竹、苗一帶的客家庄為主，其前身為「小月娥歌劇團」，團主為陳月娥；於 1989 年，改名為「新月娥歌劇團」，團主為范姜新堯。演員的班底大約為 9 人，如：張文聰、陳秋玉、古禮達等。曾於*客家戲劇比賽中，獲得第 1、2 屆的甲等團體獎，第 3 屆的優等團體獎，第 5 屆的甲等團體獎。（吳榮順撰）

西皮濟不如福路齊

*北管俗諺，指早期宜蘭地區北管*子弟軒、社對立時期，*西皮派雖人多勢眾，卻不若*福路派子弟團結。「濟」即眾多之意，這句俗語顯然是福路子弟所言。（林茂賢撰）

西皮倚官，福路逃入山

*北管俗諺，早期臺灣分類械鬥中最特別的應屬北管*子弟社團的對立事件，其中北部、東北部的西皮、*福路之爭，是最嚴重的對立事件，西皮、福路之爭肇始於蘭陽平原，之後蔓延到基隆、臺北、花蓮地區，兩派子弟形同水火互不相讓，經常引發械鬥事件。當時西皮派以「堂」、「軒」為名，如*暨集堂、集義堂、敬樂軒，主要樂器為*吊規仔（京胡），供奉*田都元帥為戲神；福路則以「社」為名，例如*總蘭社、福海社，主要樂器為*殼子絃（椰胡），奉祀*西秦王爺為戲神。

「西皮倚官，福路逃入山」是指當時西皮、

福路兩派子弟時而發生械鬥，當時西皮分布沿海地區，且人多勢眾，與官府關係良好；福路則據山區，勢單力薄，故稱「西皮倚官，福路逃入山」。另一說法是西皮依附舉人黃纘緒，因此聲勢大增，福路派領袖陳輝煌則在同治13年（1874）率領子弟隨羅大春開闢蘇花公路，故言其逃入山。（林茂賢撰）

西秦王爺

是臺灣 *亂彈戲班、中部北管子弟團、北部 *傀儡戲班、以北管作為後場的布袋戲班與北管 *福路派的戲神，恆常作有鬚的王者造型，身邊常有一隻伴隨他的狗將軍、虎爺神像或令旗。近代中國的戲神信仰大致有南北兩派，北派從唐明皇、西秦莊王（海陸豐西秦戲）、西秦王爺此一系統與秦腔傳播當有密切關係。民間多以為西秦王爺即是唐玄宗，又有後唐莊宗，或是其為唐玄宗之樂官等說法。

西秦王爺除了由 *戲曲子弟供奉外，也是民間信仰的神祇。不少廟宇與北管子弟團關係密切，如彰化聖安宮與「梨芳園」，蘇澳的復安社宮與「復安社」、福安宮與「福安社」，以及金山武英殿。臺北萬華的西秦古廟於1873年興建，主要作為亂彈戲藝人和北管福路派子弟的聚會所，1945年拆除。高雄旗津中洲的清音宮則是作為角頭廟，與戲劇無關。（簡秀珍撰）

參考資料：338, 383

戲曲

讀音為 hi³-khek⁴。北管戲曲從劇目性質上可分為 *扮仙戲與正戲兩大類，演出方式有 *排場式的坐唱與 *上棚演出的劇唱兩種。

扮仙戲係妝扮神仙聚會，以祝福凡間民眾【參見扮仙戲】；正戲則包括 *古路與 *新路兩類不同唱腔系統的劇目。古路（或稱 *舊路）戲曲，乃相對於新路而言；若以聲腔系統稱之，北管藝人則習慣稱之「福路」、「福 e⁵」；新路戲曲在聲腔上以【西皮】、【二黃】類為主，故又稱 *「西路」、「西 e⁵」。古路戲曲唱腔主要包括 *【平板】、【流水】、*【十二丈】、【緊中慢】、【慢中緊】、【緊板】、*【四空

門】、【疊板】等，新路唱腔包括【二黃】、【二黃緊板】、【二黃緊中慢】、*【二黃平】、【西皮】、【西皮緊板】、【刀子】、【慢刀子】等；除了上述常見的唱腔外，不論新路或是古路，都有 *反調類唱腔【參見北管戲曲唱腔】。

除了扮仙戲與正戲之外，北管戲曲中還有一些被稱為 *眠尾戲的小戲，常墊於正戲之後的演出。在北管眾多劇目當中，並非所有的劇目都適合上棚演出，部分劇目如〈賣酒〉、〈奪棍〉、〈斬瓜〉等，因出場人數不多，且以唱腔為主，演時不夠熱鬧，較適合於排場清唱。至於能夠被搬上舞臺演出的劇目，多具備有場面熱鬧、出場人數較多、前場身段較豐富、劇情張力較大等特點，如〈天水關〉、《寶蓮燈》、〈武家坡〉、〈金水橋〉、〈探五陽〉等。

伴奏樂隊有 *文武場之分，依唱腔系統之不同，領奏的樂器也有所差別，如扮仙戲中的 *崑腔以大吹（即北管 *嗩吶），*【梆子腔】以叭子（即海笛），古路戲以 *提絃，新路戲以 *吊鬼子等不同樂器當 *頭手。北管戲曲的唱唸以官話為主，少數丑角會以閩南語與其他劇中角色進行較俚俗而即興的對話。（潘汝端撰）

細曲

讀音為 yiu³-khek⁴。指北管中一類藝術性歌樂曲目，亦被擬聲書寫為「幼曲」。細曲一詞，乃相對於北管 *戲曲唱腔的粗曲【參見粗弓碼】而言。就實際曲目內容，北管細曲包括了 *大小牌、*小曲與南詞，及 *崑腔等三類，其中以大小牌的數量最多。

大小牌一類之曲目組成形式多樣，但從曲牌性質來看，只有「大牌」和「小牌」之別。小牌指的是一些具有特定名稱之曲牌，如【碧波玉】、【桐城歌】、【數落】、【雙疊翠】等，其中只有【碧波玉】可單獨發展成其他的單曲式曲目，如【桃花燦】（碧波玉）、【七調灣】（碧波玉）、【三更天】（碧波玉）等，其他的小牌只出現在小牌聯套中，且依【碧波玉】、【桐城歌】、【數落】、【雙疊翠】等固定的順序排列。大牌通常指一些無法清楚說出牌名之曲調，它不一定具有長篇幅的結構，也沒有像

小牌那樣清晰可辨的曲調特色。它可能以單曲形式出現，如【魯智深醉倒山門】，也可能出現在大小牌聯套當中，如〈烏盆〉【大牌】。北管細曲中的大牌，就其曲牌之組成形式來看，如〈烏盆〉【大牌】、〈奇逢〉【大牌】或〈昭君和番〉之貳牌等，是單一旋律的變化反覆，此一形式常見於說唱中；而〈店會〉【大牌】、〈六月飛霜〉【大牌】、〈思凡〉【大牌】等，則屬於摘取不同曲牌片段以融成一體者，較類似南曲中的集曲形式。另有一類如【復陽歌】、【醒時迷】等大牌，其樂曲形式接近於牌子曲樣貌，由數量不等的清楚段落所組成。

小曲及南詞一類，在曲調上較爲流暢易學，*曲辭也多在寫景抒情，不像大小牌用字較爲典雅艱澀，或有一定的故事情節。小曲常被拿來用在北管戲曲中部分需要敷衍唱曲的場景。常見曲目有【石榴花】、【丹青畫】、【躂珠球】、【小南詞】等。至於*崑腔一類，是指出自崑曲系統的樂曲，此類樂曲並不像前兩類樂曲那般普及能夠傳唱北管細曲的*館閣中，抄本所見曲目包括【彈詞】、【拜月】等〔參見北管抄本〕。

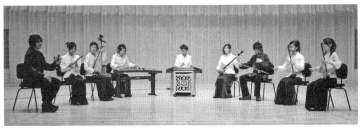

細曲演出形式之一，左一板，左二笛子，左三北管琵琶，左四古箏，中揚琴，右一般子絃，右二般子絃，右三南胡，右四北管三絃。

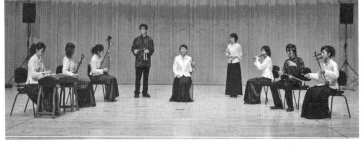

細曲演出形式之二，左一古箏，左二北管三絃，左三北管琵琶，左四站者響盞，右一般子絃，右二般子絃，右三笛子，右四站者木魚，中坐板。

北管細曲的演唱以絲竹樂隊伴奏，可與*絃譜穿插演出。伴奏樂隊的*頭手以*提絃擔任，亦可加入*雙鐘、*叫鑼等小件擊類樂器，樂隊編制的大小，依演出團體人數多寡而定。這類曲目在臺灣主要流傳於臺中、彰化等地較具歷史的北管館閣當中，另北部基隆的慈雲寺和萬華的雅頌閣亦有細曲之傳唱，但此類曲目不像戲曲或是*牌子等，具有民俗或宗教等方面的廣泛應用層面，除了在臺北藝術大學（參見●）傳統音樂學系北管教學中傳承之外，一般已少見傳唱。（潘汝端撰）

修豐法師

（1927）

爲臺灣佛教界*鼓山音系統唱腔的代表性人物之一。法師三十三歲在新北瑞芳金山寺向普義法師學佛，並學習*燄口和*經懺等唱誦。普義法師乃隨其師兄文印法師學習燄口，文印法師曾去福建省福州鼓山湧泉禪寺學習後傳回臺灣。修豐法師三十八歲時住臺北龍雲寺，曾隨*賢頓法師學習焰口演法與唱誦。五十五歲才正式出家受戒〔參見傳戒〕。

而後，修豐法師也隨詮定法師學習江浙系統的燄口及唱誦，爲臺籍法師中少數兼鼓山音和江浙系統唱腔的法師。（陳省身撰）參考資料：395

修明法師

（1944 臺東池上）

爲臺灣佛教界*鼓山音系統唱腔的代表性人物之一。十九歲依花蓮美崙化道寺普欣老和尚出家，隨師兄宏省法師學習*梵唄。二十歲在基隆十方大覺寺證蓮老和尚處得具足戒〔參見傳戒〕，曾在海會寺佛學院研習佛學四年。

較爲特別的是，法師在二十三歲時曾親近中和貢噶精舍的貢噶老人，學習紅觀音本尊法、白教衆多護法讚誦儀軌及各式上供下施法要，並隨臺北諾那精舍錢上師學綠度母超渡密法。法師在二十七歲時於臺中普濟寺，隨志通老和尚學習*燄口演法與唱誦。法師對燄口意義的了解，則深受明代蓮池大師燄口註解之啓發。現在也教授臺中聖德禪寺的法師們燄口及唱誦等

法儀。

修明法師嫻熟顯密二教佛事唱誦，對於佛事緣由、唱誦與演法均頗有研究。除了教授唱誦之外，也活躍於臺灣中部各道場，經常應邀至各寺院主持佛事。（陳省身撰）參考資料：395

〈繡香包〉

客家山歌中的一種小調，曲調細緻優雅，頗能代表客家婦女勤作女工的傳統生活面。香包原是一種護身符，也可帶在身上做裝飾品，早期男人外出打工謀生或經商求財，妻子會以精緻的工夫繡好香包，內放香料、神符，俾便丈夫出門在外時常想家，更盼神靈保佑得以平安。畢竟刺繡是一件相當費時費力的工夫，小女子用心之苦、用情之專值得尊敬。此歌主要是描述女性對情郎的思念及期盼，用繡香包繡出內心的思念，歌詞不定，大致上仍屬數字歌，「一繡香包……二繡香包……三繡香包……四繡香包……十繡香包……」為慣用起唱法。使用五聲音階：Sol（徵）、La（羽）、Do（宮）、Re（商）、Fa（清角），徵調式。（吳榮順撰）

《袖珍寫本道光指譜》

南管抄錄指譜 *曲簿，鄭國權編注，2005 年泉州地方戲曲研究社委託中國戲劇社出版。這套袖珍版的手抄本是福建石獅人吳抱負（?-2006）從一位 *絃友手中購得，抄本完成於清道光 26 年（1846），共有四卷，尺寸只有 6 公分乘以 8 公分大小，比一般名片稍大。以極小毛筆字抄錄 *曲辭、*工尺譜和 *琵琶指法，部分曲子用朱筆點上 *撩拍記號。全套共收錄 40 套 *指、7 套 *譜，和一首唱曲。四卷手抄本收藏於一紅色木盒，盒蓋上刻有「琵琶指南」四字。這套曲簿是至目前為止體積最小，年代最早的一部南管抄錄指譜曲簿。*龍彼得發現的三種明代絃管戲曲刊本，僅發現 *戲曲與散曲，指的形式並未清楚呈現，「譜」更是未能在明刊中發現。這套《袖珍寫本道光指譜》是證明南管指、譜流傳年代的有利證據之一。（李毓芳撰）

參考資料：509

戲先生

*戲班中，稱教戲的老師傅為戲先生，在閩南則尊稱為「劈柴頭」，*曲館教授戲齣唱唸與口白的 *先生。（鄭榮興撰）參考資料：12

許寶貴
（生卒年不詳）

南管樂人。廈門人，又名吳樹蘭。早年曾在廈門學習南管，以唱曲聞名，唱腔韻味老練。1945 年後到臺灣，參加過 *閩南樂府等南管團體。曾指導女樂人曾玉、陳梅、林玉霜等人唱曲。（蔡郁琳撰）參考資料：197, 486

徐柄垣
（1935 彰化—2022）

臺灣著名的 *布袋戲偶雕刻師。為著名布袋戲偶雕刻師 *徐析森（1906-1989）之三子，幼承家學，分家後自設「巧成眞木偶之家」。轟動全臺的 *《雲州大儒俠》中的許多人物皆其作品，而他也因此成為全臺戲偶雕刻之翹楚。

徐柄垣秉其父作風，走精緻路線，雕工與粉彩皆相當精美，其戲偶特色是首創活動五官，使之能表現更細緻的表情；創作各具性格的新造形戲偶。其不僅戲偶聞名，他的神像雕刻亦相當出色。徐柄垣 2018 年彰化縣政府登錄為「傳統工藝美術—木工藝—偶頭製作」保存者。2020 年《匠藝心授巧成眞：偶頭雕刻師——徐柄垣工藝生命史》出刊。（黃玲玉、孫慧芳合撰）參考資料：73, 231

許福能
（1923 高雄彌陀—2002）

臺灣 *皮影戲傑出藝人之一。師承張命首，擅長文戲，將 *潮調音樂演唱得極為動人，唸白韻味十足、情感豐富，鮮活的呈現劇中人物性格。他能演出好幾齣全本文戲，如《師馬都》、《高良德》、《蘇雲》、《蔡伯喈》等。

許福能相當重視以皮影戲來推廣道德教育，尤其是「三綱」（忠、孝、節）與「五常」（仁、義、禮、智、信）的古訓。1969 年起他致力於皮影戲的推廣，時常應邀到大專院校指導學生

xiuxiangbao

漢族傳統篇

〈繡香包〉 ●
《袖珍寫本道光指譜》 ●
戲先生 ●
許寶貴 ●
徐柄垣 ●
許福能 ●

製作皮偶及傳授表演方法，並長期於高雄縣立文化中心（今高雄市岡山文化中心）教學，也曾多次赴歐美巡迴演出，更有學生遠從法國來臺拜師學藝。1986 年許福能獲頒教育部 *薪傳獎。

傳統藝術中心（參見●）在「皮影戲『復興閣』許福能技藝保存案」中，錄製了 11 齣經典劇目及影偶製作與操作過程，整理其劇本與曲譜，翻拍珍貴歷史照片，並收購許福能的珍藏影偶，針對許福能生命史資料的蒐集，進行實地調查，並總結以上所得成果出版《光影與夢幻的交織──許福能的生命歷程》。（黃玲玉、孫慧芳合撰）參考資料：31, 129, 130, 214

許建勳

（1934 宜蘭─1999）

臺灣 *傀儡戲傑出藝人之一。出生於宜蘭的傀儡戲世家，師承其父許天來，1976 年接下 *福龍軒團主之後，生活並無多大改變，除了受邀各地演出外，平常也另有工作營生。許建勳曾演出的劇目有《渭水河》、《雌雄鞭》、《走三關》、《吳漢殺妻》、《桃花女鬥周公》、《西遊記》等。（黃玲玉、孫慧芳合撰）參考資料：55, 165, 301

徐露

（1939 中國貴州）

是臺灣著名京劇藝術家，亦是臺灣本土培育的第一代京劇旦角演員。1939 年生於貴州銅仁，本名孫雨桐，父親孫祺藩，幼年過繼給父親的摯友徐文熙夫婦，改名徐露。1945 年中國對日抗戰勝利後，跟隨養父母定居蘇州，受到家

庭的藝術薰陶與啓蒙，因而愛上京劇。1949 年舉家遷臺，受到名票李毅清與琴師申克常的指導學會京劇演唱。十一歲就讀臺北女師附小期間，初試啼聲客串演出《蘇三起解》，被戲曲理論家齊如山慧眼識英才，寄望她能承繼與發揚梅蘭芳的京劇表演藝術，乃推薦進入空軍大鵬劇團搭班習藝，師承蘇盛軾、白玉薇、朱心琴、劉鳴寶等名師。

1954 年「大鵬劇校」成立，徐露成爲首期也是全校唯一的學員，接受國家資源重點栽培。她學戲刻苦認眞，主攻梅派青衣也兼習其他各旦行流派，力求突破小生戲、武旦戲、崑曲之表演境界，能戲多達百齣以上，被譽爲臺灣「全才旦角」。1957 年徐露自大鵬劇校畢業，十八歲就已成爲劇團主力，隨團遠征四大洲，也曾在數十個國家巡迴演出，深受藝文界的高度關注與國際推崇，對於臺灣京劇音樂之發展有極大貢獻。

1965 年徐露以《木蘭從軍》獲得第 1 屆國軍文藝金像獎最佳旦角大獎，並連年獲獎，成爲臺灣當代首位京劇界培養成材的表演藝術家。1966 年因婚退隱，1970 年復出加入「臺視國劇社」，隔年又入「明駝國劇隊」爲當家旦角，分別榮獲第 14 屆、15 屆國軍金像獎最佳旦角獎，1986 年自組「徐露劇場」，榮獲美國林肯中心亞洲藝人成就獎。1987 年因信仰因素，宣布退出京劇舞臺。主要戲路有《貴妃醉酒》、《霸王別姬》、《宇宙鋒》、《洛神》、《四郎探母》等。（黃建華撰）參考資料：262

徐木珍

（1944─2020.12.29 新竹芎林）

客家歌謠、*亂彈、*歌仔戲演唱者，曾獲 *薪傳獎。週歲時，罹患了麻疹，但是由於當時正值第二次世界大戰，空襲頻仍，因此而延誤就醫，導致雙眼失明與左耳失聰。曾拜師學習二胡、*三絃與 *嗩吶，且曾自學簫、笛、中山琴、口琴、鑼鼓、鐃、鈸等。二十歲以後，便約略能即興演唱，到三十歲，即可隨口演唱。會表演的客家曲藝，除了客家歌謠以外，還包括亂彈、歌仔戲等，灌錄的唱片超過上百張。由於十六歲時，曾至關西學習命理與摸骨，成家後，便逐漸淡出音樂界，鑽研命理。四十多歲時，於新埔的義民廟旁開了一家命理所。2020 年 12 月 29 日徐木珍因病辭世，享壽七十六歲。徐木珍於 1998 年獲頒第 6 屆全球中

華文化藝術薪傳獎民族音樂獎、2007 年獲第 1屆客家貢獻獎傑出成就獎，並於 2009 年登錄為新竹縣定無形文化資產傳統表演藝術保存者。其即興所做的歌詞符合四縣腔山歌的音韻，沒有「咬腔」或「拗韻」的缺點，將客家歌謠中所蘊含的客家語言及音樂，特別是「隨口山歌」發揮得淋漓盡致，堪稱為客家山歌的國寶。徐木珍豐富的生命歷程及表演經驗，允為客家傳統社會的民間音樂留下寶貴見證，同時也為客家文化在臺灣歷史的發展留下註腳。（吳榮順撰）

許啓章

（1883 中國鷺江（廈門）－1951 菲律賓宿霧）

南管先生。原名潤，字啓章，廈門集安堂（聲樂會）成員，師承不詳，以簫、絃技法聞名，對 *指、*譜知識相當淵博，人稱「洞先」。1921 年起，應聘至高雄旗津清平閣，1933 年返回廈門，旋轉往菲律賓馬尼拉，1949 年與王加曾、林安慈、林金鼎、林瑞榮等 18 人於菲律賓宿霧市組「同樂郎君社」，並任該館 *館先生。1951 年，時年六十八歲，病逝於宿霧。於旗津清平閣任教期間，深覺 *林祥玉與 *林霽秋（鴻）彙編的指譜集因出版數量不多，未能普及而感慌惜，遂與 *臺南南聲社館先生 *江吉四合編 *《南樂指譜重集》，1930 年由江吉四之子江主出資印製出版。（李毓芳撰）參考資料：78, 503

許天扶

（1893－1955）

臺灣 *布袋戲傑出藝人之一。師承自 *南管布袋戲名師 *陳婆之徒許金水，除演出南管布袋戲外，許金水也兼演 *北管布袋戲，但傳至許天扶時已完全使用 *北管音樂作為後場樂。

小西園第一代班主許天扶（右）

許天扶曾任「錦花樓布袋戲班」*頭手，後與 *王炎共組 *小西園掌中劇團，經常與新莊著名的布袋戲班宛若真、新盛花樓 *拚戲，在大臺北地區聞名遐邇。許天扶除了精於演出《寶塔記》、《回番書》、《天波樓》、《養閒堂》、《水源海》等 *籠底戲外，也擅長 *古冊戲，《濟公傳》等為其代表性劇目。（黃玲玉、孫慧芳合撰）參考資料：73, 113, 187, 231

許王

（1936 新北新莊）

臺灣 *布袋戲傑出藝人之一。出生於有「北管布袋戲巢」〔參見北管布袋戲〕之稱的新北新莊，父親 *許天扶是當時的布袋戲名師。許王自幼在父親的調教下，除學習 *請尪子的各種基本動作外，亦兼習後場樂曲和鑼鼓

許王（小西園）演出《白馬坡》

介頭，十五歲即擔任主演，二十歲正式接掌 *小西園掌中劇團。

許王擅演各類戲碼，操偶手法細膩古樸、口白典雅，又集編、導、演於一身，演技精湛紮實，因而有 *掌中戲「戲狀元」之譽稱。1970年代 *金剛布袋戲盛行期間，許王以一齣《龍頭金刀俠》轟動臺北一帶，1980 年代末，在⊕中視演了一檔電視布袋戲《金簫客》。

1985 年小西園掌中劇團榮獲第 1 屆教育部 *薪傳獎——傳統戲劇類之團體獎，1988 年許王再獲頒教育部薪傳獎之個人獎。1989 年與長子許國良成立「小西園木偶藝術工作室」，用以保存和發揚傳統偶戲藝術。1996 年傳統藝術中心（參見❷）籌備處通過「布袋戲『小西園——許王』技藝保存計畫」，陸續執行藝師技藝的影音與文字記錄、經典劇目與曲譜的整理，以及藝師生命史之撰寫，並出版許王掌中戲精選DVD：《白馬坡》、《牛頭山》、《晉陽宮》、《審

Xu

漢族傳統篇

● 徐析森
● 徐炎卿
● 懸絲傀儡
● 懸絲傀儡戲
● 薛忠信
● 學師

葉阡》、《鄭和下西洋》、《四明山劫駕》、《二才子》、《神眼劫》、《南陽關》、《天水關》、《蕭何月下追韓信》、《虹霓關》及《三仙會、醉八仙》，共 13 齣，從臺前、幕後等不同角度取景，使好者能欣賞到許王操偶的精湛技巧，以及唸白時的專注神情。2001 年許王更榮獲第 5 屆國家文藝獎（參見 ❸）。（黃玲玉、孫慧芳合撰）參考資料：73, 113, 187, 199

徐析森

（1906 彰化—1989）

臺灣著名的 *布袋戲偶雕刻師。跟隨父親學習佛像與布袋戲偶雕刻，為「巧成真佛具店」的第一代。

徐析森木雕基礎深厚，所雕的布袋戲偶雕工精細、粉彩講究、造型神肖，是臺灣雕製戲偶中之精品，深獲 *小西園 *許天扶的賞識，後為 *五洲園 *黃海岱仿刻一批 *唐山頭而備受重視，加上 *亦宛然 *李天祿、*新興閣 *鍾任祥等布袋戲名家也都找他雕刻木偶，從此「阿森頭」聲名大噪，並贏得「臺灣江加走」之稱號。

徐析森的許多作品雖然都仿泉州 *花園頭，但卻能吸收轉化成再創造的力量，雕刻出無數傑作，尤以小生和小旦為最。徐析森一生技藝由三個兒子徐柄根、徐柄標、*徐柄垣以及弟子劉進春繼承，是臺灣戲偶雕刻最突出的一派。（黃玲玉、孫慧芳合撰）參考資料：73, 231

徐炎卿

（1951 雲林斗南—2003）

臺灣著名的 *布袋戲偶雕刻師。「炎卿戲偶雕刻公司」是臺灣少數製作布袋戲偶的家族式公司，1974 年徐炎卿所創，目前由徐家第二代經營，繼續傳承「炎卿雕刻木偶」。徐炎卿戲偶雕刻秉持傳統與創新，經常提供 *黃俊雄、洪連生等電視布袋戲使用，因價廉且產量大，故廣為中南部外臺布袋戲班所使用。1981 年後，嘗試使用鑄範灌模的技術，以合成樹脂大量鑄造戲偶頭。1982 年應邀在青年公園「民間劇場」實際表演戲偶之雕刻技術。

徐炎卿生前最大的願望是成立布袋戲博物館，徐家第二代為了紀念父親，在家鄉建立了「炎卿戲偶文創園區──偶的家」，這是一個專屬布袋戲的博物館，也成立了臺灣第一家布袋戲觀光工廠，保留、傳承與發揚光大徐炎卿的戲偶雕刻藝術。（黃玲玉、孫慧芳合撰）參考資料：73, 545, 563

懸絲傀儡

臺灣 *傀儡戲別稱之一。（黃玲玉、孫慧芳合撰）

懸絲傀儡戲

臺灣 *傀儡戲別稱之一。（黃玲玉、孫慧芳合撰）

薛忠信

（1944—1993）

臺灣 *傀儡戲傑出藝人之一。師承乃父薛朴（1897-1980），十四歲即隨父親出外演戲，後繼承 *錦飛鳳傀儡戲劇團。平日以販魚維生，傀儡戲為副業，曾收臺南的林振聲（1949-）為徒，基於傀儡戲傳子的傳統，謝土儀式未傳，只傳一般戲碼。薛忠信表演技巧頗佳，演出時動作、神情都很傑出，尤其是花童的表演更是出神入化。1986 年應行政院文化建設委員會（參見 ❸）之邀至臺北演出，1991 年應聘至阿蓮國中教學生演傀儡戲，1992 年與首度來臺演出的泉州傀儡戲團相互交流。（黃玲玉、孫慧芳合撰）參考資料：49, 55, 187

學師

客語拜師當學徒稱學師。（鄭榮興撰）

Y

啞巴傢俬

*南管音樂語彙。讀音為 e¹-kau²ke¹-si¹。一般南管音樂的養成，須仰賴口耳相傳的唱唸，但有些人未經過*唸嘴，直接跟著演奏，以致無法開口唱唸，就被稱為啞巴傢俬。合樂時，如果琵琶手忘了，其他樂器無法繼續演奏，音樂斷了，就可知簫、絃腳是啞巴傢俬。（林珀姬撰）

參考資料：117

壓介

*布袋戲後場角色之一。約 1960 年左右，布袋戲後場在由現場伴奏到完全使用錄音配樂的過渡期間，產生了一個特殊的角色，即為壓介。壓介師傅一人負責擊奏鑼鼓點，搭配錄音配樂，這種現場墊*鼓介的折衷式後場演出，在今日的戲曲比賽、文化性質公演等場合，仍經常被採用【參見介】。（黃玲玉、孫慧芳合撰）參考資料：384

楊秀卿

（1936.1.12 新北新店屈尺—2022）

*口白歌仔的開創及推廣者，其〈勸世歌〉演唱，是口白歌仔與即興能力二者的展現。楊氏一生的「唸歌」生涯充滿了辛酸和血淚，四歲時因感冒發燒延誤就醫，造成雙目失明，十歲時被以賣唱維生的蕭家收養，開始學習歌仔，由同為盲女的養姊

楊秀卿說唱（月琴伴奏），楊再興同場演出（大管絃伴奏）。

（蕭腰）啟蒙，自此展開了她的唸歌生涯，其間經歷了*傳統式唸歌及現代改良式的口白歌仔。楊秀卿的說唱是自己彈奏*月琴，自彈自唱，她的夫婿楊再興拉大管絃為其伴奏。楊氏的口白歌仔所使用的曲牌，除了傳統式唸歌所使用的*【江湖調】、*【七字調】、*【雜唸仔】、*【都馬調】之外，還從*歌仔戲及高甲戲中吸收了許多曲牌，來豐富她的歌仔曲藝，以求變化。總歸楊氏曲藝特色：1、一人分飾多角，聲音變化唯妙唯肖；2、口白與唱曲並重；3、曲牌運用豐富；4、記憶力過人；5、即興演唱能力。楊秀卿為臺灣說唱藝人中之佼佼者，曾於 1989 年獲頒教育部*薪傳獎【參見無形文化資產保存－音樂部分】、2021 年獲頒第 40 屆「行政院文化獎」（參見●），其曲藝成就獲得民族音樂學者及大眾的肯定。（竹碧華撰）參考資料：349

楊兆禎

（1929 新竹芎林—2004 新竹芎林）

為聲樂家、作曲家、音樂教育家、音樂學家、文學家。1947 年入✛新竹師範學校（參見●新竹教育大學）就讀，習作曲、聲樂與鋼琴。1950 年任省立新竹師範專科學校附屬小學音樂老師，在校期間帶領合唱團，成績斐然。他每週從新竹搭車到臺北隨呂泉生（參見●）學習聲樂。1952 年起，在新選歌謠（參見●）開始創作童謠。1957 年獲臺灣省音樂協進會音樂比賽作曲民謠組、童謠組第一名，1959 年應邀回✛新竹師範任教，1992 年新竹師範學院（參見●新竹教育大學）成立音樂學系，為首任系主任。平日在鄉間採集客家民謠，以西洋的記譜與分類方式，整理客家山歌，是第一位有系統地調查和整理客家民謠的工作者，著有《客家民謠九腔十八調的研究》（1974，臺北：育英），為臺灣第一本客家歌謠專著。

除歌謠創作，楊兆禎為男高音演唱家，為在正式音樂會上演唱本土歌謠之第一人。1993 年獲第 6 屆客家文化獎。重要著作有《歌唱的理論與實際》（1968，臺北：全音），為其教唱方法與演唱經驗的論文，《音樂創作指導》

yangguan

● 羊管
● 羊管走
● 楊麗花
● 揚琴

漢族傳統篇

（1971，臺北：全音）、《中外民歌選粹》、《中國民歌名曲》、《客家山歌》、《閩南語諺語拾穗》、《客家諺語拾穗》（1997，新竹：新竹縣政府文化局）、《日本諺語拾穗》（1999，新竹：新竹縣立文化中心），及有聲音出版品多種。

（吳榮順撰）參考資料：217

羊管

臺南佳里三五甲北極玄天宮*文武郎君陣土名之一，但爲何稱「羊管」，民間藝人也無從解答。（黃玲玉撰）參考資料：400, 451

羊管走

臺南佳里三五甲北極玄天宮*文武郎君陣土名之一。但同*羊管一樣，爲何稱「羊管走」，民間藝人無從解答。（黃玲玉撰）參考資料：400, 451

楊麗花

（1944.10.26 宜蘭員山）

*歌仔戲小生演員，本名林麗花，1944 年生於宜蘭員山。幼年隨母親在宜蘭「宜春園」演出，1957 年正式成爲「宜春園」戲班成員。1963 年加入「賽金寶歌劇團」，隨劇團共同參與十餘部歌仔戲電影的拍攝。1965 年，楊麗花加入臺北「正聲天馬歌劇團」，隔年首次參與電視歌仔戲演出。1969 年與 1979 年「●臺視歌仔戲團」兩度成立，均由楊麗花擔任團長，此間大量製作新戲，爲臺灣的電視歌仔戲演出與音樂形態建立規格模範，也因爲電視歌仔戲的傳播與寡佔優勢，楊麗花成爲電視歌仔戲的同

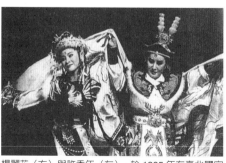

楊麗花（右）與許秀年（左），於 1995 年在臺北國家戲劇院合作演出《雙槍陸文龍》。

義詞。1981 年以《漁孃》一劇於臺北國父紀念館（參見●）演出，臺灣歌仔戲首度推向現代劇場表演形式，並於 1991 年與 1995 年於國家戲劇院（參見●）製作主演《呂布與貂蟬》、《雙槍陸文龍》。

楊麗花（前）四歲時與母親同臺演出劇照

1991 年獲紐約美華藝術協會頒發「亞洲傑出藝人獎」；1993 年以其對歌仔戲創新與發揚的貢獻，獲頒金鐘獎（參見●）特別貢獻獎。歷年演出電視歌仔戲作品計有獲得金鐘獎傳統戲曲獎項的《王文英與竹蘆馬》（1988）等百餘部，堪稱臺灣電視歌仔戲代表性人物。2007 年 8 月第一本楊麗花完整傳記《歌仔戲皇帝：楊麗花》出版，由林美璱執筆、時報文化出版；同年 10 月 25 日到 28 日，應中正文化中心（參見●）邀請參與兩廳院【參見●國家兩廳院】二十週年歡慶系列演出活動，公演歌仔戲經典名劇宋宮祕史中之狸貓換太子的故事《丹心救主》。

2012 年以《楊麗花終極大戲──薛丁山與樊梨花》登上臺北小巨蛋舞臺。2019 年與陳亞蘭共同爲臺視製作主演《忠孝節義》連續劇，是楊麗花睽違電視歌仔戲十六年的復出作品。（柯銘峰撰）參考資料：406, 466

揚琴

擊絃樂器，七聲音階（1=C），音色清脆而悠揚，可以演奏和聲，能合奏、齊奏、重奏、伴奏及獨奏，其音響變化主要透過技術動作的層次對比來表現。源於中東地區，後流傳至歐洲，約於明朝傳入中國。初名洋琴，以示非中國固有樂器，後稱謂蝶動，故有多種名稱。傳入後變更鍵盤系統，改以雙手持琴竹擊奏，通常左右交替。其音箱以堅木製成，上覆桐板，板上有四或五長橋，橋上架以金屬絃，每音二絃或三絃不等，狀如扁平的梯形，上有二百多

條絃，一個音通常由一至五條絃組成，以增強音量。因應音色高低調，絃的粗細及跨距也不同。常擔任合音或琶音角色。約 1952 年爲了便於轉音，改爲十四行。後又爲了便於攜帶，又設計一種十三行半階小揚琴。改良後的大揚琴含括了鋼琴大部分音域，可演奏中西樂曲，演奏手法可分爲單竹、齊竹、輪竹以及雙跳、三跳等，特殊技巧有反竹、竹尾撥絃、雙音琴竹、指套滑音等等。敲擊後的殘響相當長，在歌仔戲中，常以快速來回撥動製造特殊音效，如鬼魂出現等。由於其非常容易轉調，只須向上位移一碼，整首曲子即能升一個全音，因此常扮演轉調角色。揚琴是中國樂器中唯一的世界性樂器，並列爲世界三大揚琴體系之一，世界三大揚琴體系爲中國揚琴、歐洲揚琴、西南亞揚琴。（吳思瑤撰）

揚琴

洋琴

*揚琴別稱，又名瑤琴、打琴、敲琴、扇面琴、蝙蝠琴、蝴蝶琴。（吳思瑤撰）

燄口

即焰口。原爲餓鬼名，又稱面然。其體枯瘦，咽細如針，口吐火焰。因其生前慳吝，遂有此一果報。後轉爲稱呼根據《救拔焰口餓鬼陀羅尼經》而舉行之施食餓鬼之佛教法事。該法會係以餓鬼道眾生爲主要施食對象；施放燄口，則餓鬼皆得超度，亦爲對死者追薦的佛事之一。就音樂內容而言，儀式中包括了佛教各式*梵唄唱腔。其唱腔數量雖不及*水陸法會，但卻是教界公認爲所有佛事唱腔中最難學習者。

目前所知明代行法有瑜伽燄口施食科儀。其後，天機禪師刪其繁蕪，編成修習瑜伽集要施食壇儀，世稱「天機燄口」。蓮池袾宏又將天機焰口略加參訂，編成「修設瑜伽集要

施食壇儀」。清康熙 32 年（1693），寶華山德基又將袾宏本略加刪輯，名爲瑜伽燄口施食集要，世稱「華山燄口」。清代佛寺流行之燄口，多爲「天機」及「華山」兩種。

燄口儀式在明清時期隨著漢人移民傳入臺灣，並歷經時空變化有著不同的傳承。日治時期，臺灣的燄口傳承主要包括來自福建閩南鼓山湧泉寺、泉州開元寺，及福州雪峰崇聖寺，唱腔多爲*鼓山音或福州調。1945 年後隨著國民政府來臺，大陸江浙系統燄口也在臺灣傳承，主要爲常州天寧寺和南京寶華山唱腔系統，並對臺灣本土佛教燄口的演法與唱腔造成巨大的影響。

臺灣相當盛行舉行燄口儀式。不僅*出家佛教的僧眾常放燄口，*釋教、民間喪葬功德法會，或地方宮廟祈安禮斗建醮圓醮，也都會安排施放燄口。但其儀式內容與音樂展演並不完全相同【參見佛教音樂】。（高雅俐撰）參考資料：60, 395, 398

焰口

參見燄口。（編輯室）

《研易習琴齋琴譜》

古琴譜，由近代琴家*章志蓀（1886-1973）在臺灣所編輯出版。《研易習琴齋琴譜》分爲上、中、下三卷，分別於 1961、1962、1963 年出版，每卷首附有序文，解析琴史、律呂，每卷含 10 首琴曲，每曲後附有樂曲來源、版本、曲情說明、彈奏要領等解說。第三卷末附有指法輯要。此譜由學藝出版社在 1982 年重新出版。（楊湘玲撰）參考資料：504

〈搖兒曲〉

特指南部美濃*客家音樂中由男性歌唱的搖籃曲。與一般的〈搖兒曲〉不同的是，高雄美濃地區的〈搖兒曲〉，並非由母親哄著小孩入睡，在歌詞中，是由父代母職的父親來擔任這樣的角色，也就是說，美濃地區的〈搖兒曲〉，都是由男性來演唱的。這情形與美濃地區的客家社會，男性與女性角色互補是息息相

yangqin

漢族傳統篇

洋琴 ●
燄口 ●
焰口 ●
《研易習琴齋琴譜》●
〈搖兒曲〉●

漢族傳統篇

yayue

● 雅樂
● 雅正齋
● 葉阿木
● 葉美景
● 椰胡
● 夜戲

關的。〈搖兒曲〉的歌詞，並不一定是哄小孩入睡，有些〈搖兒曲〉套用一般 *客家山歌調的歌詞來演唱。（吳榮順撰）參考資料：68

雅樂

雅樂是指中國古代宮廷使用在祭祀、朝聘、宴饗、喪葬等各種儀式的雅正之樂，包括吉禮、凶禮、軍禮、賓禮、嘉禮等五種禮儀音樂，內容包括器樂、歌樂與舞蹈三者合一。《毛詩・國風》：「雅者，正也。」即是雅樂的本懷，因此，雅樂具有倫理性、道德性、儀式性、和諧性、政治性等五種意義，可視為雅正之意的延伸，歷代宮廷皆非常重視。儒家思想尤為重視雅樂的詮釋意義，《論語・陽貨》記錄了孔子的觀點：「惡鄭聲之亂雅樂也。」這是先秦時期最早將宮廷音樂的表現名之為雅樂的記載，爾後在漢代的典籍開始較多地使用雅樂一詞。漢代以降，中國雅樂在後世不同時期，分別傳播至日本、韓國、越南等地，對於周遭區域的宮廷音樂有重要影響。（蔡秉衡撰）參考資料：34

雅正齋

參見鹿港雅正齋。（編輯室）

葉阿木

（1916 彰化—2001 彰化）

北管藝師，出生於彰化市南門，人稱阿木師。十四歲開始學習北管，擅長小旦及 *細曲演唱、*銅器演奏，有多次 *上棚演出經驗，參與梨春園 *曲館活動歷經七十餘載，1980 年代出任彰化最富歷史與盛名的子弟館梨春園館主。

由於他的北管造詣及維護北管藝術傳承，1999 年獲臺灣省文化處頒贈「民俗藝術終身成就獎」及獲頒「全球中華文化藝術薪傳獎・民族音樂類」。2001 年 3 月率梨春園至中國福建泉州進香返國後同年病逝。（張美玲撰）

葉美景

（1905.12.12 臺中潭子—2002.2.12 臺北）

北管 *館先生，北管藝師；出生於潭子瓦窯村農家，為當地北管館閣餘樂軒館員、館先生。

十二歲跟隨藝師王錦坤學習北管，奠定了深厚的北管基礎，十五歲即登臺參與演出。約四十歲開始專業北管教師生涯，曾教過的館閣包括清水同樂軒、豐原雅樂軒、臺中市集和軒、大肚同樂軒、彰化成樂軒等。五十多歲移居臺北市艋舺，後遷至板橋，改做生意，停止 *北管音樂教學。至七十多歲，又在好友引薦下，開始北管教學活動。此段時間所教過館閣、團體及學校，包括瑞芳得意堂、板橋福安社、臺北民族樂團、臺北市日新國小等。1992 年獲教育部頒贈 *民族藝術薪傳獎北管項目；1995 年應聘任教於臺北藝術大學（參見●）傳統音樂學系北管組，直至 2002 年逝世為止。

「惡人先」〔參見先〕乃中、北部館閣對於葉美景的敬稱，因他教授北管要求嚴格且精確，認為演唱北管須有板有撩，曲調須精準。

葉美景對北管音樂 *戲曲、*細曲、*牌子、*絃譜皆有涉獵，其中又以戲曲最為擅長，不僅對戲曲中各角色唱腔詮釋透徹，身段也相當嚴格，且鑼鼓部分亦能示範，可說是位全方位的北管館先生。他並且擁有為數頗豐的戲曲資料，所收集之手抄本，自行編冊多達 80 餘本〔參見北管抄本〕。（蘇鈺淨撰）參考資料：85, 464

張天培（左二）與葉美景（左四）指導臺北藝術大學傳統音樂學系第一屆學生

椰胡

參見 *提絃。（編輯室）

夜戲

晚上演出的傳統戲曲，稱夜戲。（鄭榮興撰）

yeyan

漢族傳統篇

夜宴 ●
一二拍 ●
儀軌 ●
宜蘭暨集堂 ●
宜蘭青年歌詠隊 ●

夜宴

臺灣南部六堆地區客家族群的生命禮俗——娶親儀式中的一部分。夜宴舉行的時間爲 *敬外祖、*敬內祖之後，即娶親前一天的晚上。宴請附近的鄰居吃晚餐，但因爲晚上子時（十一點）要進行 *完神儀式，因此新郎全家都需吃素。夜宴後，爲「吹閒噠」的時間，即在 *客家八音團演奏的熱鬧氣氛下，準備完神儀式與祭祖所需的祭品。（吳榮順撰）

一二拍

讀音爲 it⁴-ji⁷ phek⁴。或稱「緊三撩」。一拍一撩，相當於西洋音樂的二二拍號，即以二分音符爲一拍，每小節有二拍。撩拍記號記爲「、。」〔參見南管音樂〕。（李毓芳撰）參考資料：78, 348

儀軌

原指密部本經所說諸佛、菩薩、天部等，於祕密壇場之密印、供養、三昧耶、曼荼羅、念誦等一切儀式軌則，後轉爲記述儀式軌則之經文書的通稱。（高雅俐撰）

宜蘭暨集堂

宜蘭暨集堂是北管 *西皮派的子弟團，據其 *先賢圖，創團時間爲清道光 4 年（1824），首任團長爲黃纘緒，*子弟先生（*館先生）是蘇衡普（或寫爲蘇譜）。清代北管西皮、*福路兩派因土地、水源的紛爭啓釁，約 1867 年，西皮派以宜蘭街舉人黃纘緒爲首，福路派由溪南墾首陳輝煌帶頭，相持對抗，互不相讓。頭圍（今頭城）、五圍（今宜蘭市）、羅東堡（今羅東）都傳出北管械鬥事件〔參見拚館〕，宜蘭城則以西皮的宜蘭暨集堂、福路的 *宜蘭總蘭社爲首。

日治時期，北門的西皮派社團「敬樂軒」勢力越發壯大，位於東門的「暨集堂」認爲儘管名稱爲「軒」的社團仍屬西皮派，但「堂」的子弟也舊覺得他們與對立的「福」（路）較爲接近，因而敦促其副團長謝建福在東門口近北門處，另外成立「集和堂」。而暨集堂內的部分子弟約在 1933 年因財務糾紛退出原社另行組社，起初兩者以「新、舊」暨集堂區別，後來「新暨集堂」改稱爲「暨集堂音樂會」。日治時期的團長有鄭傑與廖燦堂，大米商黃西、黃北、余水土與仕紳莊贊勳都是暨集堂的頭人。自 1928 年 11 月宜蘭神社升格慶典起，蘭陽平原掀起搬演 *子弟戲的風潮，暨集堂也共襄盛舉，並積極參與廟會慶典的競賽活動。

暨集堂是宜蘭西皮派子弟公認的「大公」，其舊址位於舊城北路與新民路的交接處，據說是由黃纘緒提供，而後因道路拓寬，才搬遷至中央市場倉庫旁的現址。1945 年後暨集堂訓練出的後場先生鄭東濱、鄭庭裕、林庚申，後兩者曾到敬樂軒、集和堂、暨集堂音樂會教授北管。著名的本地 *歌仔藝人陳旺欉、*福龍軒傀儡劇團的演師許文漢，也都是暨集堂的子弟。

（簡秀珍撰）

宜蘭青年歌詠隊

於 1953 年，由現今 *高雄佛光山寺創寺人星雲法師所成立，爲臺灣佛教的第一支青年歌詠隊。歌詠隊成立主要目的是希望藉由演唱佛教音樂，度化眾生，宣揚佛教。當時多由星雲法師帶領到各地演唱，之後歌詠隊至臺北中國廣播公司錄音演唱、錄製佛教音樂節目，爲佛教聖歌在電臺播放的創舉，並於 1957 年 8 月，灌錄六張十英寸的佛教唱片，爲全臺灣寺院之創舉。

當時歌詠隊所演唱的歌曲，如〈弘法者之歌〉、〈鐘聲〉、〈祈求〉、〈快皈投佛陀座下〉、〈菩提樹〉、〈佛教青年的歌聲〉、〈佛光山之歌〉、〈三寶頌〉等歌詞，皆由星雲法師所寫，另有煮雲法師參與作詞；而作曲者主要有臺中的李炳南、臺灣省立臺北工業專科學校（今臺北科技大學）教授吳居徹、宜蘭通訊兵學校教師楊勇溥與李中和（參見⬛）、蕭滬音教授等人。

佛光山寺的慈惠法師、慈容法師，即是因當年參加歌詠隊接觸 *佛教音樂，而走入佛門。兩位法師目前亦經常擔任 *佛光山梵唄讚頌團各場演出的總策劃。（黃玉潔撰）參考資料：515,

漢族傳統篇

yilan

●宜蘭總蘭社
●陰陽板
●影窗
●影戲
●瀛洲琴社

523, 528

宜蘭總蘭社

宜蘭北管 *福路派〔參見戲曲〕最早的 *曲館〔參見曲館〕；相傳創立於1845年，前身為今宜蘭市文昌宮內的「福路大鼓班」，以演奏鑼鼓樂為主，於李逢時（1829-1876，為拔貢）擔任首任社長時，才正式定名為「總蘭社」。

1920年代宜蘭市街除了西門一帶是總蘭社的地盤外，其餘都是 *西皮派，東邊是暨集堂與東義軒，北門有敬樂軒和集和堂。總蘭社順應日治時代西樂流行的風潮，在漢樂部外另創西樂部，1920到1930年代廟宇節慶經常舉辦音樂團的 *陣頭競賽，總蘭社屢次獲獎。

1928年起，蘭陽子弟團間掀起演出北管戲的風潮，總蘭社也在1929年的媽祖誕辰（農曆3月23日）於宜蘭昭應宮表演，次年自農曆正月初九起，在昭應宮、城隍廟、西關廟、帝君廟演出《醉仙》、《雌雄鞭》、《鬧西河》、《掃北》等，戲 *先生有出身職業班的李雙生（小生松）、徐春祝及陳阿添（紅目添仔）等人。

二次大戰結束，宜蘭總蘭社重新出發，邀請謝丙寅、林旺城、簡江丁擔任戲先生，歐阿茗、林燦池為西樂老師，積極提升技藝的水準。1950年代到1960年代是宜蘭總蘭社的全盛時期，社員多達200多人，贊助會員多達3,000多人。1957年參加宜蘭縣各界慶祝光復節民間國樂比賽，獲得漢樂冠軍。

1965年左右再度招收「囝仔班」，前場由林旺城、謝丙寅，後場由周炳輝、李束夏負責，除了福路派劇目外，還涉獵西皮系統的戲碼。除了宜蘭境內，還應邀到臺北、桃園、基隆、花蓮等地演出。當時的「囝仔班」成員劉阿琳、曾溪河、陳樹林等，後來都已成為宜蘭地區著名的北管先生。1969-1978年間，臺北「國賓唱片」錄製總蘭社的音樂，出版《全省國樂比賽榮獲冠軍團宜蘭總蘭社傑作》唱片15張，1999年也參與《宜蘭的北管戲曲音樂》的製作。

鑒於其影響力，1981年被收納為「中國國民黨臺灣省文化大隊藝宣隊宜蘭總蘭社第一隊」。1987年兩座精雕彩牌被竊，2002年宜蘭總蘭社捐出百餘件文物給傳統藝術中心（參見●），次年舉行「宜蘭總蘭社捐贈文物修復特展」。2009年宜蘭縣將總蘭社登錄為傳統表演藝術（北管戲曲）的保存團體。2015年有《開枝散葉根猶在：宜蘭總蘭社的繁華與衰微》一書出版。

1970年代以降，宜蘭市區的居民逐漸與子弟團活動疏遠，宜蘭總蘭社有些子弟自立門戶，或去鄰近鄉村教授北管，隨著堅守總蘭社漢樂傳承的劉阿琳、守護總蘭社文物的歐燦偉分別在2019年、2022年去世，「宜蘭總蘭社」也迎來生命中的暮光。作為臺灣北管發展史上重要的社團之一，宜蘭總蘭社最大的成就在於培育人才，繁衍了許多「總蘭社」系統的社團，維繫北管福路派音樂的延續。（簡秀珍撰）參考資料：344

陰陽板

參見鴛鴦板。（潘汝端撰）

影窗

指臺灣 *皮影戲演出時舞臺前的白色布幕。臺灣早期影幕是用紙糊成，直到二次大戰後才改為布料。影窗的四周用硬木條釘成長方形框子，早期三尺高五尺寬，後加大至五尺高九尺寬，現多為五尺高七尺寬的規格。（黃玲玉、孫慧芳合撰）參考資料：130, 300

影戲

臺灣 *皮影戲別稱之一〔參見皮猴戲〕。（黃玲玉、孫慧芳合撰）

瀛洲琴社

為琴人陳慶燦、李筠夫婦在1998年成立，成員包括陳慶燦夫婦的朋友如 *李楓、李孔元，以及學生等。瀛洲琴社社址位於陳慶燦夫婦於臺北市太原路的住家兼工作室中。瀛洲琴社每一個月或兩個月舉辦一次雅集，雅集的地點有時在社址，有時在和平東路的「時空藝術廣場」、朱崙街的「慧日講堂」等地。

在 2000 年的「臺北古琴藝術節」期間，瀛洲琴社數次於「唐宋元明百琴展」之展場「鴻禧美術館」舉行雅集，而成爲半公開性的演奏活動。2000 年 12 月 25 日與來臺訪問之香港「德愔琴社」琴友進行雅集、交流。瀛洲琴社也提供古琴教學師資，以及琴譜、CD、樂器（含二手樂器）的販售與修理【參見古琴音樂】。（楊湘玲撰）參考資料：267, 566

引空披字

*南管音樂語彙。讀音爲 in²-khang¹ phoa³-ji⁷。簫、*二絃的引空披字就如同書法般，一筆一畫均有其「起勢」與「落筆」，依 *琵琶骨幹音取勢作音，故前有「引」，中有「披字」，後有「落」；以西樂言，就是指骨幹音前的裝飾音即爲「引」，音與音間的插入音即爲「披字」，依字行腔產生的收束音即爲「落」，以上統稱爲簫絃的引空披字。（林珀姬撰）參考資料：79, 117

引磬

佛教 *法器名。古時稱「小手磬」。佛門的磬依形制與功能之異分爲圓磬（即 *大磬）、*扁磬與引磬。常見引磬磬身形狀同仰缽型的圓磬，直徑約 7 厘米。今臺灣寺院所用之引磬，多改以木柄爲磬柄且貫以銅鏈，以便攜持，並用細長銅棍敲擊。屬體鳴樂器。引磬司打的時機或功用如下所列：

1. 引領引導大眾。此外，寺廟法會開始與結束的禮佛，或 *燄口儀式某些儀節的最後會加三稱 *佛號，信眾必須起身隨佛號三稱三拜，此時引磬聲則是作爲引導信眾拜與起的訊號。

2. 配合經讚唱誦。如平時早晚課誦及諸多法會中，大眾轉讀「大悲咒」時，到接近三分之一處有引磬一聲，以引導大眾從合掌改爲放掌。又打 *佛七繞佛，*鐘鼓與 *鐺 *鈴不敲擊時，於必要之處配合 *木魚作爲板眼之擊奏。

3. 於問訊（兩手相屈，曲躬至膝，操手下去合掌上來，兩手拱齊眉）轉身、禮拜及其他「動作」的場合司打。

在大寺院或大叢林中，由 *維那主圓磬，悅眾持用引磬，小寺院或小道場，因人數較少，維那經常兼任悅眾，故圓磬與引磬由同一人並用。執持引磬有二式，一爲左手執其磬柄，右手持磬鎚；另一爲右手以拇指、食指與中指執磬鎚，無名指與小指扶握磬柄於掌心，由食指引磬鎚擊之，左手合掌。其司打方式有二，一同圓磬之「壓磬」司打；另一則以磬鎚由外向內敲擊。不敲擊時必須將引磬對口，左手平胸執其右手並相抱，故稱爲「對口引磬」。

引磬的司打節奏主要乃依照課誦本的 *正板節奏，佛七繞佛或法會佛事牌位回向時，則常以流水板（二字一擊或一字一擊）奏之，並分上下引磬（二位法師各執一引磬，輪流擊奏），指揮大眾行進速度的快慢。（黃玉潔撰）參考資料：21, 23, 52, 58, 59, 60, 127, 175, 215, 253, 320, 386, 398

吟社

讀音爲 gim⁵-sia⁷。「吟社」又名「詩社」，爲臺灣傳統詩人雅集性團體。「吟社」主要的活動爲傳統詩文之習作，尤其偏重傳統詩，包括近體詩與古體詩等。但又以近體詩爲主要寫作體制。「吟社」的活動分爲社內性質的「課題」、「例會」，以及對外的活動「聯吟」等。「吟社」主要爲文社性質的組織，而非音樂團體。吟社中的成員可能來自於相同或不同的書房、私塾，詩的吟唱多爲詩人寫作時自發、非公開性的隱性音樂行爲【參見吟詩】。（高嘉穗撰）

音聲概念

依照佛家的觀念，音聲，指的是「與耳根相對應之對象，屬六塵（六境）之一」。換言之，音聲爲物質世界的一部分。而音聲又被歸於「語言範疇」，被認爲是「教體」之一，爲佛教義理的承載體，成爲眾生聞證佛法的手段之一，因而有「以聲爲經」的說法。這也是爲何僧團特別重視「音聲佛事」的主要原因。在儀式情境中，如果儀式的儀文沒能被「音樂化」（廣義而言）──換言之，被宣讀或被吟唱，這個儀式便被視爲沒有被舉行過或無效的。由此可見音聲實踐在佛教儀式中的重要性。在佛教儀式與僧俗修行生活中，音聲實踐是無所不

在的。但是，對於僧俗修行者而言，音聲實踐並非一門純藝術（pure art），它也缺乏專門而系統化的音樂語彙，尤其無法以西洋觀點對「音樂」（Music）的定義加以界定。對於僧俗修行者而言，音聲實踐是具有儀式性、象徵性及功能性的宗教行為。由實踐層面觀察，佛教的「音聲」概念包括了狹義及廣義的音樂操演（musical practice）。總而言之，佛教儀式音樂主要為人聲操演（vocal practice），而非器樂演奏。人聲操演指的是將人聲（human voice）配合呼吸（breath）與儀文（text）連結，使儀文「音樂化」後廣義的「音樂操演」。而非僅指狹義的儀式歌曲（具固定旋律、曲式結構者）的演唱。在佛教僧團中，上述的人聲表現，也被僧人視為重要的修行方法之一。

值得我們注意的是，在僧侶的音樂養成訓練過程中，私下練習時，僧人必須以文字說明：「弟子學 *唱念（學法器），龍天護法請勿參」，向過往受擾的神祇請求原諒。這個「防範措施」顯示了佛家對於音聲具有「不容忽視的強大力量」（non-negligible powerful force）的概念。因為音聲的力量能召喚不可見世界（冥界）的存有者（如：神佛或鬼魅），並使自然界的力量（force）有所反應，以至於初學僧人在練習唱念或學習法器時，絕不能掉以輕心。此外，僧眾在練習演奏鐘鼓等法器時，常以牛奶瓶罐及塑膠水桶代替這些法器。這個「替代措施」，並非因寺院經濟困難，無法提供真正的法器讓初學者練習，而為「有意的替換」。因為鐘鼓所發出的聲響具有特殊的象徵意義及功能，如同唱念時所產生的力量，不容輕忽。「替代措施」正是為了避免特殊聲響所引起的相應反應，也可視為另一種「防範措施」。

因此佛教儀式中，無所不在的「音樂操演」，並非僅僅是一個儀式性或實用性的設置，而是扮演雙重重要性的角色：它不但是介於可見世界（俗界）與不可見世界（冥界）的溝通工具，它對於不可見世界（冥界）的存有者還代表著一種可以啟動自然界力量的「能量」（energy）。對於這些冥界的存有者而言，每一次音樂操演都是「音聲糧食」（sonic nourishment）的製造。在儀式的情境中，僧眾正是經由結合「人聲」、「呼吸」與「儀文」的行為──換言之，儀文「音樂化」的過程，製造音聲糧食，普濟法界群靈，進而達到 *音聲修行的目的。這也說明了為何在佛教儀式中（特別是普濟類儀式）音樂操演的比例總是居所有佛教儀式之冠。（高雅俐撰）參考資料：62, 311

音聲功德利益

在佛教典籍中，對於音聲實踐的功德利益有諸多記載。如〈十誦律〉提及「唄有五種利益：身體不疲，不忘所憶，心不疲勞，聲音不壞，語言易解。復有五利：身不疲極，不忘所憶，心不懈倦，聲音不壞，諸天聞唄聲心則歡喜。」此外，《華嚴字母》中也記載：「華嚴字母……祕密義幽玄，功德無邊，唱誦利人天。」但是佛家也強調，若音聲實踐者的宗教修持不佳，唱誦時未能虔心恭敬，或心生妄念，這便是欺騙眾生，將會招感惡果。因此，佛教中也常有「短命佛事」、「地獄門前僧道多」的警語。（高雅俐撰）參考資料：29, 60

音聲修行

自原始佛教時期，僧團就相當注重音聲對修行的影響。原始佛教時期由於僧團認為音樂有妨礙禪修之處，因此教團採取了「非樂」的措施。但在後來的大乘佛教的發展過程中，音樂反而被僧眾視為是重要的修行方式之一，並且得到積極的推展。《大佛頂首楞嚴經》卷六曾指出：「此方真教體，清淨在音聞；欲取三摩地，實以聞中入，離苦得解脫。」佛家認為娑婆世界之眾生耳根偏利，音聲得道最易，故以聲塵為教體，化導娑婆世之眾生。而後，僧團不但允許以「歌詠法言」，並肯定它有助於身心的利益。由此，我們可以了解到佛家對於僧眾從事音聲修行的肯定。同時，佛家也強調修行者可藉由音聲實踐感受自身身心靈的變化，進而入禪境（三摩地）而證悟佛道。也由於此一修行觀念的改變，在漢傳佛教發展過程中陸續發展出許多以音聲為修行的法門，*念佛便

是最著名的例子。綜觀而言，佛教儀式音樂主要爲人聲操演（vocal practice），而非器樂演奏。更明確地說來，在佛教儀式情境中，人聲操演指的是將人聲（human voice）配合呼吸（breath）與儀文（text）連結，使儀文「音樂化」後，廣義的「音樂操演」。而非僅指狹義的儀式歌曲（具固定旋律、曲式結構者）的演唱。在佛教僧團中，上述的人聲表現，也被僧人視爲重要的修行方法之一。（高雅俐撰）參考資料：29, 60, 311

吟詩

讀音爲 gim⁵-si¹。「吟詩」在臺灣傳統文人中指涉兩種不同的意涵，其一爲單純的寫作行爲，其二則包括了傳統詩寫作與吟唱，本詞目主要針對後者加以說明。「吟詩」爲一種介於「誦讀」與「歌唱」間的音樂形式，它脫離了口語的形式，以詩文的字音聲調爲本，具有簡單的旋律結構、調性組織與裝飾行爲，但人聲的表現又未及於一般所定義的「歌唱」，因而可視「吟詩」爲 *漢族傳統音樂中，具有詩文教育上的功能性，而非音樂上的表演性，所自然形成一種接近半唸半唱的唱唸形態。因此，「吟詩」爲隱性的音樂行爲，使用在文人作詩時作爲校對格律之用，在「聯吟」活動中則用於發表詩作。（高嘉德撰）

【吟詩調】

讀音爲 gim⁵-si¹ tiau⁷。即 *吟詩時所唱的曲調。*歌仔戲表演中每逢文人讀書或吟詩作對，以及傷感地吟唸血書、家書的場合，都吟唱此調。歌仔戲所唱的【吟詩調】和九甲戲【參見交加戲】的吟詩可能系出同源，但九甲戲的吟詩遠比歌仔戲簡單、質樸；而兩者又都和臺灣民間吟詩所用 *【天籟調】十分相似，只不過歌仔戲予以變化，加了許多華彩性的裝飾。【吟詩調】因詩句內容的不同，速度也有差別，較悲的詩句吟得慢，且多用 *洞簫伴奏；一般性質的詩句則比前者稍快些，而且多爲無伴奏的吟唱。

　　【吟詩調】予人一種高尚典雅與感懷傷逝的感覺，音樂旋律本身雖然具有「音隨字轉」、「一曲多變」的特點，但總脫離不了吟唱的性質，因而只能侷限於前述的吟誦情景，無法像 *【七字調】、*【都馬調】、*【江湖調】那樣成爲一曲多用的萬能唱腔。（張炫文撰）

藝生

參見重要民族藝術藝師、鑼鼓樂藝師、鑼鼓樂藝生。（溫秋菊撰）

藝師

參見重要民族藝術藝師、鑼鼓樂藝師、侯佑宗。（溫秋菊撰）

伊斯蘭宗教唱誦

臺灣地區伊斯蘭教的傳入主要有兩個階段：明末清初跟隨鄭成功軍隊以及 1949 年隨國民政府來臺的穆斯林回民。明末清初所傳入的伊斯蘭教因信仰人數少，受到當時漢民族生活習慣以及宗教信仰的影響，導致伊斯蘭教在臺灣地區的沒落。然而，1949 年隨國民政府來臺的穆斯林移民人數漸多，伊斯蘭教的種子也隨著大陸回民的移入而在臺灣發芽、成長，陸續於臺北、桃園、臺中、臺南、高雄等地建立清眞寺，作爲回民來臺初期參與伊斯蘭宗教儀式活動與經文唱誦的主要場所。

　　臺灣伊斯蘭教發展至今，穆斯林結構隨著臺灣地區人口的遷移和社會結構性的改變而漸趨多元化。除了早期隨國民政府來臺的回民及其後代之外，近年因國內勞工人力不足，而自 1989 年後陸續自東南亞各國引進的外籍勞工、商業或政治等因素來臺長期或短期定居的外籍穆斯林以及外籍新娘的移入，這些因素也爲臺灣伊斯蘭教帶入許多不同文化特色的宗教活動與宗教唱誦，也因此使得臺灣地區的伊斯蘭教呈現多元化現象。

　　跟世界各地的伊斯蘭教一樣，臺灣清眞寺最主要的宗教唱誦就是 *《古蘭經》（Qur'an）與「叫拜文」（adhan）【參見叫拜】。《古蘭經》與「叫拜文」是唯一被允許在伊斯蘭教清眞寺宗教儀式中所使用的音樂形態，特別是星期五

Y
yinshi 漢族傳統篇
吟詩 ●
【吟詩調】 ●
藝生 ●
藝師 ●
伊斯蘭宗教唱誦 ●

主麻日禮拜儀式（Jumat'an）當中，也因此《古蘭經》與「叫拜文」也是伊斯蘭教各種宗教音樂類型當中，最具神聖特質，而這也使得《古蘭經》與「叫拜文」的唱誦具一定程度的規範性。然而，在伊斯蘭傳播的過程中，《古蘭經》與「叫拜文」唱誦也往往因為時間與空間改變，無可避免的衍生出新的唱誦方式，甚至受到各地傳統文化的影響，發展出各具區域性特質的《古蘭經》與「叫拜文」唱誦。

除了舉行一般禮拜儀式活動之外，臺灣的清真寺也大都會開設經文唱誦教學的課程。一般來說，為了呈現宗教經文的神聖性，伊斯蘭教經文不僅以阿拉伯文字記載，穆斯林也必須以阿拉伯語言來學習伊斯蘭教經文唱誦，教授經文唱誦的神職人員阿訇同時也必須教授阿拉伯字母與發音。然而，對於一般年紀較長的回民來說，為了方便記憶與學習經文唱誦，臺灣清真寺的阿訇往往會以發音近似阿拉伯語的中文譯音來幫忙學習，或使用以阿拉伯文為主體，並同時附有中文音譯與意譯的「野帖」來學習經文唱誦。至今，「野帖」已成為許多回民學習《古蘭經》經文唱誦的主要方式之一。

近年來由於臺灣外籍穆斯林的增加，往往隨著來自不同地區穆斯林的學習背景而呈現出不同文化特色的《古蘭經》與「叫拜文」唱誦方式，甚至也帶進各國伊斯蘭相關之宗教詩歌。由於來臺的外籍穆斯林當中，以印尼籍穆斯林人數較多，臺灣各地清真寺印尼穆斯林也因而組織「印尼在臺穆斯林（回教徒）社團」，不僅方便管理以及解決多數印尼籍穆斯林勞工來臺工作、宗教或生活相關的問題，也為在臺印尼穆斯林以家鄉的習慣，來舉行伊斯蘭宗教活動，活動中也會加入梭拉瓦特（sholawat）等印尼當地的宗教詩歌唱誦。這些外來的宗教詩歌，對於外籍穆斯林不僅產生了思鄉與特殊的宗教情感，也成為散居臺灣各地外籍穆斯林宗教文化認同的符號。

近年來臺灣穆斯林的成員越來越趨向於多元化，在宗教與生活結合甚深的情況下，使得臺灣伊斯蘭宗教唱誦也漸漸地受到各地的伊斯蘭文化的影響，進而成為臺灣伊斯蘭文化發展的

一部分，這種多元性的宗教唱誦也或多或少的受到部分保守人士的反對，然而從文化發展的觀點來看，這也呈現出臺灣伊斯蘭文化的多元性與豐富性。（蔡宗德撰）

亦宛然掌中劇團

臺灣著名 *布袋戲團之一，1931 年 *李天祿所創。亦宛然掌中劇團使用傳統的 *六角棚戲臺，演出戲碼皆屬忠孝節義的古戲，口白則為文雅的詩詞古文，加上純熟的演技、嚴謹細緻的唱腔身段，使得李天祿成為臺灣北部的風雲人物。李天祿八歲從父學藝，十四歲即擔任主演，至 1978 年退居幕後，仍以業餘的方式赴國內外各地公演。1997 年傳統藝術中心（參見 ●）籌備處通過「亦宛然布袋戲傳習計畫」，除了引領國內各級學校學習布袋戲的風氣外，對認識傳統布袋戲，蒐集鄉土教學教材以及傳習推廣等，亦有推波助瀾之效。亦宛然的經典劇目包括《七劍十三俠》、《少林寺》、《白馬坡》、《古城會》、《華容道》等。

該劇團後由李天祿長子陳錫煌（1931-）、次子李傳燦（1945-2009）共同掌理，李傳燦逝世後，由陳錫煌掌理，培育一批年輕學生擔任前後場的演出工作。宛然系統的子弟兵遍布海內外，多年來國內的亦宛然、中宛然、微宛然、巧宛然、弘宛然等，以及海外的小宛然（法）、也宛然（澳）、己宛然（日）、如宛然（美）等，不斷地從事布袋戲的演出，使得精緻細膩的掌中技藝，得以繼續傳承，並以臺北三芝的「李天祿布袋戲文物館」為總聯絡站，不定期聚會，一同致力於保存和發揚布袋戲藝術文

李天祿（亦宛然）在臺大小劇場演出《濟公傳》

化。（黃玲玉、孫慧芳合撰）參考資料：73, 187, 199

刈香

讀音為 koah[4]-hiu[n1]。「刈香」亦作「割香」，簡稱為「香」，係臺灣西南沿海一帶對大型神明*遶境廟會活動的特有稱謂，是南瀛地區較為特殊的說法，其他地區少有此稱呼。目前臺南一帶計有五個刈香實體，稱為五大香【參見臺灣五大香】。刈香遶境活動多在主神聖誕日前後舉行，具有綏靖祈安、聯誼之性質。構成刈香的基本條件，大致為：

1、人群廟（元廟、大廟）主辦，轄境角頭廟參加。2、香期（遶境時間）：三天以上，香路遼闊。3、定期或經常性不定期舉行，但具有歷史性。4、香陣結構龐大而嚴密，其中必有蜈蚣陣。（黃玲玉撰）參考資料：203, 207, 208, 210, 456

藝陣

藝陣是「藝閣」與*陣頭之合稱，民間多稱「陣頭」。「藝閣」是一種藝術戲閣，上搭設有人物、動植物、布景等，多屬靜態，人物雖多化妝，但少有表演。陣頭則是民間藝術的表演團體，屬動態演出，種類繁複。（黃玲玉撰）參考資料：206

〈一隻鳥仔哮救救〉

讀音為 chit[8]-tsiah[4] tsiau[2]-a[2] hau[2]-tsiu[2]-tsiu[2]。流傳於嘉南平原的歌謠，描寫一隻鳥兒在夜半時淒厲的呼喊，痛訴無巢的悲哀，傳說被用以表達臺灣抗日義軍被日軍圍困在嘉義豬羅山（今嘉義公園）時，無懼死亡地以這首歌唱出了心中的悲憤。歌詞中說：「……一隻鳥仔哮救救，哮到三更一半暝，找無巢……」意指日本人發動侵略戰爭，戰後強行接收臺灣，致使臺灣人遭受國破家亡的悲慘命運，如同一隻失去巢穴的鳥兒，在無人的半夜仰空悲號；而「什麼人仔給阮弄破這個巢都呢？乎阮掠到不放伊甘休」則表現了臺灣人對家園遭人破壞的怨恨及報復的決心，整首歌歌詞雖短，卻像一首悲壯的民族史詩，表達了獨立抗日失敗後的心情，

臺灣人打不死，永不屈服的堅毅奮鬥精神，流露無遺。

歌詞：

嘿嘿嘿嘟～一隻鳥仔哮救救咧，嘿呵～哮到三更一半暝，找無巢，呵嘿呵～嘿嘿嘿嘟～什麼人仔給阮弄破這個巢都呢？乎阮掠著不放伊甘休，呵嘿呵～

（陳郁秀撰）參考資料：191

永興樂皮影戲團

臺灣南部五個傳統皮影戲團之一。位於高雄彌陀，由張晚所創。張晚與*復興閣皮影戲團*許福能的師父兼岳父張命首是同宗堂兄弟。

張晚早年隨父親張利（1870-1940）學習皮影戲，因擅長演文戲，以《蔡伯喈》、《蘇雲》、《征東》、《征西》等劇目聞名臺灣南部。後張晚將*皮影戲技藝傳給第三代的張做與張歲兩兄弟。張歲以演出《六國誌》、《封神榜》、《五虎平南》等劇目而聲名大噪，1977年該團才定名為「永興樂皮影戲團」，隔年正式申請牌照，並向政府立案登記。張歲掌團期間建立了與其他皮影戲團成員交流學習的方式，以及打破皮影戲傳子不傳女的習慣。

永興樂皮影戲團第四代由張歲的大兒子張新國（1949-）擔任主演，張新國全心鑽研皮影戲，不但拉得一手好絃，且為文場高手，亦兼擅武場鑼鼓樂器，此外尚能自刻皮偶、自編劇本；女兒張英嬌（1962-）則擔任團主，為第四代傳人，負責團務及演出的安排。目前已傳至第五代，由張信鴻領導，臺上時常可見三代同臺演出。

永興樂皮影戲團仍保存著傳統影偶的特色，樸拙而典雅，甚至連古代婦女影偶手部使用「布條」代替的方法，也都保留不變。傳統藝術中心（參見⬤）在「永興樂張歲皮影技藝保存計畫」中，錄製了《西遊記·火焰山》、《割股》（割肚）、《五虎平西·白鶴關》三齣經典劇目的 DVD，並出版《永興樂皮影戲團發展紀要》一書。

永興樂皮影戲團重要活動與獲獎紀錄如：1998 年與 2013 年獲高雄市歷史博物館舉辦的

Y

You

● 游素凰
● 有頂手無下手
● 幼口
● 有聲無韻

漢族傳統篇

「追新覓影——皮影戲創新製作獎」之最佳光影視覺獎，2008 年張英嬌獲全國皮紙偶製作比賽第一名，2012 年獲高雄市歷史博物館金皮猴獎比賽第二名，2012 年參與福建省廈門海峽兩岸民間藝術嘉年華元宵燈會演出，2017 年高雄市政府登錄爲「高雄市傳統表演藝術」等。（黃玲玉、孫慧芳合撰）參考資料：50、130、214、300、537、553

游素凰

（1958.3.9 雲林）
民族音樂研究者暨教育工作者，畢業於臺北市立女師專〔參見●臺北市立大學〕、國立臺灣師範大學（參見●）音樂研究所、香港新亞研究所。跟隨許常惠學習民族音樂、隨曾永義學習戲曲研究方法與理論。曾擔任臺北市國民小學教師兼音樂科輔導員、●文建會民族音樂中心籌備小組（今文化部臺灣音樂館，參見●）約聘人員、國立臺灣戲曲學院戲曲音樂學系教師兼主任，及代理校長、副校長、教務長等職務。

曾獲 110 年第 8 屆教育部藝術教育貢獻獎；104 學年度教學卓越教師；109、104 學年度優良導師；2001 年教育部優秀公教人員；72 學年度臺北市暨臺灣區音樂比賽作曲組第一名。從事傳統藝術教育工作三十餘載，出版多種專業著作，結合傳統與創新積極規劃、推展傳統戲曲課程，栽培戲曲音樂人才，從事教學、研究及戲曲藝術推廣均著力甚深。專長歌仔戲音樂與民族相關研究，著《歌仔戲音樂載體之研究》（外二論）（2022）、《臺灣歌子戲唱曲彙編》（2015）、《陳旺欉臺灣老歌子戲之研究》（2012）、《廖瓊枝歌仔戲唱腔藝術之探討》（2003）、《不同凡響——白鶴陣的表演藝術及其鑼鼓樂》（2012）、《戲曲音樂識譜聽音進階教材》（2000）、《臺灣現代音樂發展探索 1945-1975》（2000）、《歌仔戲識譜》（1996）、《經典音樂家列傳——德布西》（1998）、《經典音樂家列傳——巴爾托克》（1998）等；其他單篇論文散載於國內外學術期刊。

擔任《藝界合作計畫——流星歲月‧曾仲影》（2022）；《流星樂影‧曾仲影歌仔戲新調作品音樂會》（2021）；《戲曲飛揚》、《戲曲翱翔》音樂會（2020）；《曾仲影生命史研究及音樂文物調查案》（2019）；《民族音樂推手許常惠教授紀念音樂會》（2019）；《薪火奕耀音樂會》（2018）；《天下第一團劇本、影資料整理計畫》（2004）；《兩岸戲曲大展暨學術會議》（2002）；《兩岸小戲大展暨學術研討會》（2000）等重要藝文活動策展或計畫執行，對於推展傳統藝術、整理文化藝術資產、延續民族文化藝術等工作，義不容辭，全力以赴。（游素凰撰）

有頂手無下手

讀音爲 u⁷ teng²-tshiu² bo⁵ e⁷-tshiu²。*南管樂器演奏技法，大譜 *《走馬》全套八節重尾部分「下工」反覆三次的樂句，*琵琶「有下手無頂手」（右手彈空絃音，左手不按音，但須壓絃悶音），*三絃「有頂手無下手」（只用左手食指、無名指鉤絃得音），*二絃則以左手鉤絃或彈絃得工音。（林珀姬撰）參考資料：79、117

幼口

指傳統 *戲曲裡，以假聲發音的歌唱方式。*北管音樂的 *戲曲唱腔，亦如其他傳統戲曲，歌唱方式依飾演角色之不同而有所區分。以幼口行腔之角色，有小生、小旦之屬。幼口即以假嗓歌唱，行腔多以「ㄝ」字拖腔，聲如游絲，風格近於婉轉細緻。（鄭榮興撰）參考資料：12

有聲無韻

南管音樂術語。讀音爲 u⁷-sian¹ bo⁵-un⁷。南管*唱曲如果像西洋聲樂講求音色的一致，產生的聲音線條就無變化，老樂人會說這是有聲無韻，曲韻的轉折有時須運用虛音與實音的變化，也就是嗓音的內唱與外唱。（林珀姬撰）參考資料：117

元、眼、花

讀音為 uan[5]、gan[2]、hua[1]。臺灣傳統詩社在聯吟或例會的擊缽吟活動中的專門術語，為臺灣傳統詩社的文化中，模仿清朝科舉考試的名詞，分別是「狀元」、「榜眼」、「探花」之簡稱。在傳統詩社的擊缽吟活動中，當左右詞宗完成評分之後，便分別選出與會詩作的前三名，分別冠以左詞宗之「元」、「眼」、「花」，與右詞宗之「元」、「眼」、「花」之稱號。左右詞宗評詩的標準不需一致，如同一首詩，如為左詞宗評為「元」，而右詞宗卻可能評為其他名次，甚至在三名之外。（高嘉穗撰）

源靈法師

（1928 新北永和）

目前臺灣佛教界 *鼓山音系統唱腔的代表人物之一。俗名陳進財，年幼時常隨其母到曹洞宗臺北別院旁的觀音禪堂拜拜，而後便隨母親皈依堂主心源法師，並到日本島根縣鹿足郡津和野町覺皇山永明寺禪林部當小沙彌，學習禪門叢林 *儀軌。回來臺灣後，在北投中和寺參學，1945 年後在臺北東和禪寺、關渡宮及三重埔先嗇宮擔任祭祀顧問。其 *經懺佛事唱誦及 *燄口演法師承臺北龍雲寺的 *賢頓法師。1987 年於臺北臨濟寺受具足戒【參見傳戒】，並於 1988 年晉任為臺北市東和禪寺住持。1990 年至大陸寧波天童寺，在明暘法師手中接曹洞宗第 48 代法子。

源靈法師為目前年長臺籍法師中，少數嫻熟日式佛事唱腔和臺灣 *本地調（鼓山音）佛事唱腔者。特別在焰口演法和唱腔部分，以富有變化性和繁複出名。其手印變化高達兩百多個，法師還會隨著不同時期對演法的體悟而在手印的結持有所增益變化；其舉行佛事時，有時會加上後場伴奏（電子琴、胡琴等）；其門徒在燄口演法上的特色是：不論是三師或五師燄口，均能同步結手印演法。其唱腔在教界亦深獲好評，時常應邀出國到各地舉行各式佛事。（陳省身撰）參考資料：186, 395

圓磬

參見大磬。（編輯室）

鴛鴦板

讀音為 oan[1]-iu[n1]-pan[2]。*北管戲曲唱腔之一類，亦稱 *陰陽板；指一段以 *【平板】與 *【流水】交錯進行的唱段，是一種組合式唱腔。其【平板】與【流水】的組合方式有兩種，一類為上句唱【流水】，下句唱【平板】，此類可見於〈韓信問卜〉；另一類是以一組以上完整的【流水】與【平板】上下句來交替進行，此類可見於〈賣酒〉。整個唱段可由一人演唱（例如〈韓信問卜〉），或由兩人分別演唱【平板】或【流水】交替進行（例如〈賣酒〉）。另有一說，指該類唱腔是一段由一男一女交替演唱的段落。（潘汝端撰）

俞大綱京劇講座

1970 年代俞大綱（1908-1977）在臺灣推動國人重視傳統戲曲的項目之一。俞大綱不僅呼籲國人重視中國大陸來臺的劇種，更呼籲大家重視臺灣各種戲曲（人戲與偶戲）。在京劇的推動方面，除通過劇本創作等方式與專業演員合作之

雅音小集《感天動地竇娥冤》劇照，郭小莊（中）。

外，對於非專業的各界人士，特別策劃「京劇藝術之美」講座。這個講座以演講加示範的方式進行，特別邀請了「鼓王」*侯佑宗（1910-1992）司鼓，*郭小莊、李寶春身段示範。受當年臺灣退出聯合國事件之影響，參與「研習」者，多為對文化有深度認知者，例如當時剛回國的林懷民（參見●），以及吳靜吉、劉鳳學（資深舞蹈家）、吳美雲（漢聲雜誌創辦者）、姚孟嘉（1927-1996）、黃永松、奚淞、蔣勳等【參見文化政策與京劇發展】。（溫秋菊撰）參考資

yuan　漢族傳統篇

元、眼、花 ●
源靈法師 ●
圓磬 ●
鴛鴦板 ●
俞大綱京劇講座 ●

Y

yueqin

漢族傳統篇

●月琴
●月現法師
●浴佛法會
●盂蘭盆會
●韻勢
●《雲州大儒俠》

料：222, 302, 589, 590, 591

月琴

形圓如月，故叫月琴。一般月琴係唐代阮咸系統的樂器，形成於中國宋代以後。最初是四絃琴頸短，兩絃同音一組，分為二組；後來為北方四絃九品，南方二絃十組，*二絃的定絃為四度或五度。明代以後，普遍用於*戲曲伴奏，如崑曲或京劇（*文場）的伴奏。

臺灣民間說唱藝人所用的月琴與此不同，其琴頸較長，只有二絃，二絃相差完全四度，有四項七品。全長86公分，共鳴箱直徑為37公分。是一種擅長表現悲淒情緒的撥絃樂器，也是恆春民謠、歌仔戲等的伴奏樂器。臺灣說唱藝人*呂柳仙及*楊秀卿的月琴彈奏已達出神入化之境界，楊秀卿常用滑奏方式來表達悲痛的情緒，此即月琴的特殊效果。（竹碧華撰）參考資料：349, 418

月現法師

（1922）

為目前臺灣佛教界江浙系統唱腔的代表人物之一。十六歲時在山西青蓮寺出家，並學習早晚課誦。曾在山西白雲寺隨真空老和尚學習*經懺、*燄口、*水陸法會等佛事唱腔，但學藝未精。1944年在山西榆社縣彌陀寺（洞）受大戒。1948年到香港再和續詳法師學習燄口和水陸法會，並應邀至各地舉行佛事。抵臺之後，仍經常受邀至各寺院舉行佛事。月現法師為目前臺灣佛教界少數兼善（浙、蘇）兩派水陸唱誦的法師之一。（陳省身撰）參考資料：395

浴佛法會

為紀念釋迦牟尼佛誕生，佛寺舉行之慶祝儀式。據說佛陀誕生後，天降香水為之沐浴。因此，佛寺於每年農曆4月8日釋迦牟尼佛誕辰舉行法會，用花草作一花亭、亭中置釋迦牟尼佛誕生佛像，以香湯、水、甘茶、五色水等物，從頂灌浴，並唱誦〈浴佛偈〉【參見偈】：「我今灌沐諸如來，淨智功德莊嚴聚，五濁眾生令離垢，願證如來淨法身。」此一法會，即稱浴佛會，亦稱灌佛會、佛生會、浴化齋。佛誕節因此又稱浴佛節。此外，寺院還舉行拜佛祭祖、供養僧侶等慶祝活動。（高雅俐撰）參考資料：29, 60

盂蘭盆會

梵語 Ullambana 之音譯。又作烏藍婆拏、盆會。意譯作倒懸，比喻亡者之苦，有如倒懸，痛苦之極。盂蘭盆會為漢語系佛教地區寺院，根據《盂蘭盆經》於每年農曆7月15日舉行供養三寶（佛、法、僧）齋會，並將供養的功德*回向給歷代親眷，幫助他們脫離倒懸之苦的儀式。因此，此法會也被信眾視為對歷代祖先表達孝心的儀式。

現今於農曆7月15日，僧院循例舉行盂蘭盆會，在諷經施食之外，並有*齋僧大會，近年臺灣佛教界更醞釀訂定該日為「僧寶節」。多數寺院並結合*大蒙山施食、*燄口、*三時繫念、拜懺等活動，擴大法會的規模，以超度救拔更多的冥界對象。

農曆7月15日亦為民間所謂之「中元節」【參見做中元】。民間信仰中盛傳此日地獄門大開、釋放餓鬼之說，故民間多於此日備辦飲食，宴請諸餓鬼，亦請道士誦經超度，希望可消災免難，保佑平安順利，稱為中元普度；但其舉行意義、舉行方式實與佛教之盂蘭盆會迴異。（高雅俐撰）參考資料：29, 60

韻勢

讀音為 un[7]-se[3]。南管 *唱曲轉韻的方式，稱為韻勢。（林珀姬撰）參考資料：117

《雲州大儒俠》

臺灣*布袋戲著名的劇目。源自雲林*五洲園的招牌名戲《史艷文》，創自*黃海岱，創編時稱《忠勇孝義傳》，經其子*黃俊雄續編為《雲州大儒俠》，轟動各地，更稱霸電視布袋戲。

1970年3月黃俊雄之《雲州大儒俠──史艷文》在➕臺視播出，共播出583集，其風行程度可說轟動武林，驚動萬教，士農工商等各行

各業皆爲之瘋狂而荒廢正業，創下至今仍無人可匹敵之傲人收視率，幾乎全臺有電視者都在看，但終因造成太大轟動而被勒令停播。（黃玲玉、孫慧芳合撰）參考資料：73, 187

玉泉閣

臺灣著名 *布袋戲團之一。位於臺南關廟，開派宗師爲「仙仔師」*黃添泉（1911-1978）。有關玉泉閣之師承源流應上溯至清光緒年間來臺的 *潮調布袋戲藝人「國興閣」的「法仙」，黃添泉拜「法仙」傳人 *陳深池爲師，後創立「玉泉軒」。二次大戰後受聘入戲院演出 *內臺戲，改名爲「玉泉閣」，後傳藝於三個兒子以及姪子 *黃秋藤。1953 年玉泉閣興盛時，分爲二團，本團由 *黃添泉掛名，長子黃秋揚主掌，可惜黃秋揚英年早逝；二團由姪子黃秋藤主掌，除在布袋戲舞臺上闖出了一片天外，也傳徒甚廣，如美玉泉的 *黃順仁、正玉泉的黃光華等，使得玉泉閣派在南臺灣享有一定的地位。（黃玲玉、孫慧芳合撰）參考資料：73, 187, 199, 231

魚山唄

參見梵唄。（編輯室）

在家佛教

依修行者身分及修行實踐情形之差異，臺灣佛教可區分為 *出家佛教與在家佛教。在家佛教又被稱為民間佛教，有別於宗派傳承制度化的出家佛教。臺灣地區的在家佛教還可再細分為 *齋教、*釋教、居士團體等部分。學術界一般將早期臺灣民間常見齋教歸於廣義的在家佛教。齋教信仰者自稱「食菜人」（chiah8-chhai3 lang5，意為茹素者）。齋友共同修行處稱 *齋堂。早期齋教信仰與出家佛教在信仰對象、教義學習上頗為接近，修持經文也多有雷同，但在宗教解脫上有不同之追求，齋友自組共修團體，完全不受出家僧眾領導。齋教信眾也可自行傳法，在教階上自成系統。平日齋友常以 *念佛、誦經共修。舉行法事時也都會請職業後場樂師伴奏，法事舉行前還會先以鐃鈸、鼓等樂器 *鬧臺，以增加法事熱鬧氣氛。齋教又分為三派：先天派、龍華派和金幢派。臺灣日治時期重要的臺籍本土出家僧眾如：善慧法師，便是出身於齋堂。

釋教實際上並非一宗教教派，而是由專為喪家舉行「功德」法事（俗稱 *做功德）的「香花和尚」所組成之職業團體。主持法事者自稱所舉行法事屬「釋教」，但並無信仰者組成共修團體或具體教義傳承。香花和尚僅在功德法事舉行時為法事主持人（神職人員），但法事以外時間則恢復為一般人身分，舉行功德法事為其謀生的職業。從業人員自成工作體系，完全不受出家僧眾領導，也不會合作舉行法事。香花和尚雖然有圓頂，但可食肉、娶妻生子。釋教功德法事中香花和尚的扮相與出家僧眾相同（圓頂，著袈裟），所使用經文與佛教常見經文雷同性也頗高，但在演法上則更接近民間信仰。

臺灣佛教居士團體，多數為在家居士自發性的修行團體，部分居士團體一直都是各寺院重要的護持組織，部分居士團體則不附屬於寺院，也不受寺院管轄。早期臺灣佛教居士團體主要以念佛或禪修為主，而後也開始發行佛教刊物、舉行講經活動。戰後初期最著名的居士團體為「臺中佛教蓮社」（至今尚存）。1990年代起，新興佛教居士團體逐漸增多，如：「維鬘」、「新雨」、「現代禪」等（部分團體今已不存或轉型）。其中，「維鬘」修行方式較為特別，尤其引起學術界注意。其特徵是提倡新型的定期聚會形式，平常的活動則由居士會員輪流擔任執事，教團為合議領導方式。儀式過程則吸收基督教的講道方式，有心得見證，而於頌歌時尚有音樂伴奏，為臺灣新興佛教團體的代表類型之一。（高雅俐撰）參考資料：36, 57, 121, 311

讚

為 *梵唄眾多儀文文體和音樂形式之一。其內容非常豐富，包括多種場合應用類型：佛讚、香讚、水讚、稽首皈依讚、祝延讚、供讚、五方佛讚、讚禮五方讚、六方界讚、薦亡讚、嘆亡讚等。每種類型讚子，各有多首讚文。

讚類文體形式為長短句，常見結構有六句讚、八句讚及特殊結構讚子等類型。六句讚為讚類樂曲最常見讚子，文體結構共六句，二十九字。每句字數：四、四、七、五、四、五。第二、三、四、五、六句尾押韻。常見讚子有：爐香讚、蓮池讚、楊枝淨水讚、韋陀讚、伽藍讚、天廚妙供讚、浴佛讚等。六句讚正曲之後，常常會接（1）南無□□□菩薩摩訶薩（三次）；或接（2）南無□□□菩薩摩訶薩，摩訶般若波羅密（一次）。其中「南無」意為「皈依」之意，「摩訶」為「大」之意，□□□則為不同菩薩名號。因此，（1）南無□□□菩薩摩訶薩，意為：皈依□□□大菩薩；（2）南無□□□菩薩摩訶薩，摩訶般若波羅密，意為皈依□□□大菩薩，到達大智慧的彼岸。

八句讚文體結構有二種：（1）八句，三十六字。每句字數：四、五、四、五、四、五、四、五。第一、二、四、六、八句尾押韻。尾接：南無香雲蓋、菩薩摩訶薩（三次），如：戒定眞香讚；（2）八句，四十八字。每句字數：五、六、七、五、七、六、七、五。第一、二、三、四、六、七、八句尾押韻。末二句疊唱一次，不接任何結尾。如：佛寶讚、法寶讚、僧寶讚、三寶讚、藥師讚、彌陀讚、彌勒佛讚、觀音讚、普賢菩薩讚、文殊菩薩讚、大勢至菩薩讚、地藏菩薩讚等。

特殊結構讚子包括五句讚、十句讚、十六句讚，爲較爲重要或少見的讚子。如：寶鼎讚（五句讚）、香纔蓺讚（十句讚）、禮讚西方讚（十句讚）、南海普陀山觀音大讚（十六句讚）等。

讚曲唱誦的表現會隨讚文內容有所不同，唱誦者尤應注意隨文入觀的作用。唱誦者唱誦時的心理狀態也將直接反應於讚子的唱誦表現之中，亦會影響唱誦的功德。（高雅俐撰）參考資料：183, 386

【雜唸仔】

讀音爲 tsap[8]-liam[7]-a[2]。又稱 *長短句，*歌仔戲唱腔之一，每句字數不定，至少三字，最多不超過十二字，每節句數也不一定。（竹碧華撰）

曾高來

（1909 中國福建泉州—1987）

南管樂人。早年到臺灣。能自製各種 *南管樂器，銷售全臺。參加過 *閩南樂府等南管團體。（蔡郁琳撰）參考資料：197

曾省

（1918 中國福建晉江—1991 臺北）

南管樂人。約 1935 年在泉州昇平奏隨吳瑞德學習南管，擅長 *琵琶演奏，精通數十套 *指譜，藝術精湛。1945 年後定居臺灣，曾任統一飯店採購組主任。參加過 *臺北南聲國樂社、*閩南樂府、*臺南南聲社等南管團體，指導過江謨堅、葉圭安、洪廷昇等人。曾參與 1980

年第一唱片廠【參見◉第一唱片】發行的《中華民俗音樂專輯第八輯：臺灣的南管音樂——臺南南聲社》、1988 年歌林唱片公司（參見◉四）發行的《臺南「南聲社」南管音樂》唱片錄音，擔任執 *拍。1991 年過世，享壽七十三歲。（蔡郁琳撰）參考資料：78, 197, 285, 353

曾先枝

（1932 南投埔里—2017.11 桃園龍潭）

客家戲劇演唱者、教學者。臺灣北部 *三腳採茶戲，最早可追溯的師承爲何阿文，何阿文的弟子之一阿浪旦，爲曾先枝舅舅——樂師魏乾任的老師。曾先枝於十一、十二歲起，便向舅舅學習三腳採茶戲。十八歲入「新聖園」歌仔戲班，二十一歲時，至「竹勝圓」演出改良戲，結識了妻子賴海銀。四十五歲組「小美圓」戲班，並自己編寫劇本。六十五歲時，加入 *榮興客家採茶劇團，擔任導演與丑角。曾於臺灣戲曲專科學校【參見◉臺灣戲曲學院】與臺北市社會教育館（參見◉）延平分館，從事客家戲劇的教學工作。教學之餘，並受邀演出，也從事創作劇本之工作。曾先枝不僅在苗栗「客家戲曲學苑」帶領年輕的學員排戲，更長期在臺北市社教館進行社區推廣教育，嘉惠有志於客家戲曲表演的民眾。2008 年獲行政院✚客委會頒授「客家貢獻——傑出成就獎」獎章。2017 年 11 月過世，享壽八十六歲。（吳榮順撰）

齋教

參見在家佛教。（編輯室）

齋僧

參見盂蘭盆會。（編輯室）

齋堂

參見在家佛教。（編輯室）

齋天

全名爲供佛齋天。民間俗稱拜天公。「供佛」就是供養三寶（佛、法、僧），「齋天」就是

Z

zanianzai 漢族傳統篇

【雜唸仔】●
曾高來 ●
曾省 ●
曾先枝 ●
齋教 ●
齋僧 ●
齋堂 ●
齋天 ●

請天眾吃飯。「天」，屬佛教法界之一。每一「天」有一「天主」及眷屬等。為了感謝諸天對佛教的護持，佛教徒創設供佛齋天之法會，以誦經禮懺，施設淨食，供養三寶、護法諸天及其隨從。

近代各寺院齋天法會之儀式未必盡同，有簡有繁。有依「金光明經齋天科儀」者，有依「華山齋天科儀」者。隆重者依「華山齋天科儀」舉行，由*正表1位、*副表2位，計三大和尚主持；另延請10位引禮法師分別掌*木魚、磬、*鐺、*鈴、*鐘、鼓等，並隨同唱和；知客1位，負責引領齋主入壇禮拜；另有侍席32人、捧盤4人、行童3人、司音樂者6或8人。其法會程序通常可分為五個步驟：1、嚴淨潔壇，2、請聖，3、獻齋，4、上供，5、送聖。眾人最後持消災延壽藥師佛名號，繞佛經行至丹墀（廟宇前面的廣場）焚化文疏，並持心經、往生咒、送聖讚，最後回壇，齋主禮拜和尚與法師，供佛齋天法會即告功德圓滿。（陳省身撰）參考資料：61

張德成

（1920 高雄仁武—1995）

臺灣*皮影戲傑出藝人之一。幼時常隨祖父張川與父親張叫在各地鄉野間演出，奠定其日後皮影戲技藝的重要基礎，而受過中國傳統儒學的薰陶與日本新式教育的啟蒙，對張德成以後在皮影戲創作方面也有重大的影響。

1946年至1986年這四十年間，可說是張德成生命中最重要的黃金歲月，前十六年跟隨父親轉戰臺灣各地的民間劇場與內臺戲院〔參見內臺戲〕，後二十四年職掌*東華皮影戲團，當時該團內、外臺的演出足跡幾乎遍及全臺。

由於張德成本身擁有過人的繪畫天分與書法能力，因此他改良了早期單眼四色的影偶，創造出雙眼十彩的影人；更在演出時增加燈光、特技的變化，豐富視覺效果。

長期的內臺劇場經驗與外臺〔參見外臺戲〕資歷，張德成留下了數量相當豐富的家傳劇本，其所創作的劇本雖不離傳統戲曲之窠臼，但在情節上多所變化。創作劇目有《三箭良緣》、《水月洞》、《母子會》、《奇巧姻緣》、《東京大空襲》、《恩德配情記》、《黃蜂毒計》、《嬌妻之禍》等。

1985年張德成獲教育部頒贈第1屆*民族藝術薪傳獎；1989年榮獲首屆「民族藝師」。晚年雖因身體不適退居幕後，但仍不改其對皮影戲的熱忱與喜愛，繼續從事皮影戲的傳承工作，1995年與世長辭，享壽七十五歲。1996年教育部出版《皮影戲——張德成藝師家傳劇本》十八冊。（黃玲玉、孫慧芳合撰）參考資料：31, 48, 130, 214

張國才

（1880—1966.12）

臺灣*傀儡戲傑出藝人。呂訴上《臺灣電影戲劇史》載為「張國財」。祖籍中國福建，一生以傀儡戲為業，是日治及二次大戰後初期傀儡戲界相當著名的人物。

*同樂春是早期位於桃園由張國才主持的傀儡劇團，演出內容豐富，演技也精湛，如他能雙手操弄兩個戲偶及一頭獅子，並能演得唯妙唯肖、精彩萬分等，具高度娛樂與欣賞價值，是臺灣唯一在戲院演出過的傀儡戲團。1944年在日本當局的安排下，首次在楊梅戲院演出《城主與水蛙》，由於內容與戲偶裝扮全為日本式，日本當局相當滿意，特准繼續營業。張國才遂率團巡演全臺各地戲院，所到之處無不轟動，全臺傀儡戲班能在戲院演出且獲觀眾支持喝采的只有張國才一人。

張國才所演戲碼以武戲為多，如《李廣大鬧三門街》、《孫臏下山》等。由於其對京劇、地方*戲曲也有相當程度的了解，因此也取材京劇故事，如《鬧江州》、《轅門斬子》、《馬鞍山》等。此外所演劇目尚有《說唐全傳》、《霞飛將軍全傳》、《包公奇案》等。

張國才的唱腔特徵是每句皆以「‧ㄋㄚㄍㄚ‧ㄍㄚ」作結尾，雖頗受爭議，但卻也是「同樂春」的特有風格。

1966年張國才以高齡應❶臺視之邀，首次在電視臺演出，同年12月辭世。享壽八十六歲。可惜一身絕活卻後繼無人。（黃玲玉、孫慧芳合撰）參考資料：55, 74, 269

張鴻明

（1920福建泉州同安東園村—2013臺南）

*南管樂人，1971年起擔任*臺南南聲社*館先生。六歲由父親張在珠及叔父張駕啓蒙。十二歲起師承泉、廈南管名師高銘網（「網先」，晉江安海人）前後達十一年；精於南管散曲、*琵琶與*二絃。據稱網先曾學過南管108*門頭中的有104個（其餘4個未學是基於前人薪傳舊習）。網先曾任教於福建同安縣東園南樂研究社，學生包括張再吾及張鴻明兄弟倆；安海雅頌軒，學生有黃萬守、謝永欽等；並多次前往菲律賓，學生有*林玉謀（即「謀先」，擅長琵琶）、鄭燕儀（擅長品、簫）、吳明輝（琵琶、簫）、蔡苑、林岱尾等。張鴻明於1937年到臺灣探親，因故滯留，翌年起定居臺南，1950年代初期開始活躍於臺南地區南管界。閒暇時前往「眾生堂楊中醫診所」（即「同聲社」前身）、振聲社、南聲社、金聲社等*館閣活動，並於1961年起擔任南聲社助教。1971年在南聲社館先生吳道宏過世後，接任南聲社館先生一職。

南聲社因為始終沒有間斷地有館先生指導，故其曲目、技巧、藝術得以不斷精進，館先生張鴻明的貢獻功不可沒。在南聲社期間，張氏並任教於臺南、高雄地區眾多館閣，對南部南管館閣發展影響很大。1979年起，南聲社經由許常惠（參見❸）之引薦而活躍於國際舞臺後，前後數次前往韓國、日本、歐洲各國及紐西蘭等地演出，其中各場次之演出曲目安排與演練，多由他負責，同時擔任琵琶之演奏。此外，與*蔡小月等合作，由法國國家電臺前後錄製一套6張之CD，發行於西歐各國。

1995年，藝術學院〔參見❶臺北藝術大學〕

增立傳統音樂學系，*呂鍾寬首聘張鴻明擔任南管主修及「南管樂合奏」課程（至2005年7月）。張鴻明一生沉浸於南管，澹泊名利，待人至誠，又兼功在傳承，影響臺灣南管發展深遠，堪稱臺灣傳統音樂界之典範。溫秋菊任❶北藝大傳統藝術學研究所所長期間，規劃並敦聘張鴻明開設「南管音樂的理論與實際」（2006.9-2007.1）。2010年行政院文化建設委員會（參見❸）指定為「重要傳統藝術南管音樂保存者」（人間國寶）【參見無形文化資產保存—音樂部分】。（溫秋菊撰）參考資料：72, 396

張明春

（1950臺南）

重要*車鼓陣藝師與傳承者。張明春出身於七股竹橋村，是參與西港*刈香慶典的子弟，目前擔任臺南七股「竹橋慶善宮牛犁歌陣」的指導老師。該地的牛犁車鼓陣是一保存古老形式、內容豐富完整的車鼓陣頭，始於參加西港慶安宮三年一科的刈香大典。張明春師承蔡舜良（已歿）以口傳心授學習車鼓牛犁陣，由於該地鄉紳人士大力推動庄頭子弟學習車鼓，因此車鼓表演聲名大噪、蓬勃發展，且能保有傳統古路的表演方式，出身當地優秀的車鼓藝人多半能唱能演，身段動作細膩，張明春即為其中之一。

張明春十歲時即被鄉中人士挑中學習車鼓，專攻丑腳，特徵是動作幅度大而有力，唱曲一板一眼精準紮實，配搭滑稽詼諧的身段，饒富趣味，能吸引觀眾目光。時至今日張明春仍活躍於西港慶安宮三年一科的刈香大典車鼓陣之表演，並傳習竹橋國小的小朋友學習車鼓的古路身段唱曲，對於臺南車鼓的傳承不遺餘力。

目前張明春居於臺南市經營水電行，並擔任「竹橋慶善宮車鼓牛犁陣團」的指導老師。車鼓陣與車鼓歌舞小戲之代表作：*【牛犁歌】、【早起日照紗窗】、【水窟頭】、【番婆弄‧待阮梳妝】、【番婆弄‧手掠酥阿酥葵扇】、【共君走到】、【看見】、【阮也是】、【一路來】、【桃花過渡】。

經歷與演出紀錄：

1. 曾永義 2001 年主持傳統藝術中心（參見
●）「臺南縣車鼓陣調查研究計畫」，張明春爲
訪視和錄影之重要藝師。

2. 張明春參與西港區東港村澤安宮之廟會活
動刈香三年一科之車鼓牛犂歌舞小戲演出。（施
德玉撰）參考資料：141

張清治

（1940.3.15 高雄岡山－2023.5.30 臺北）
琴人，兼擅書畫，字理玄。祖籍晉江，父親張
見復爲牙醫師。1963 年臺灣師範大學（參見●）
美術學系畢業，1966 年獲中國文化學院〔參見
●中國文化大學〕藝術研究所碩士，並任該校
專任講師。同年從廖德雄啓蒙琴藝，1970 年入
古琴家 *胡瑩堂門下，爲眠琴室閉門弟子。
1968 年任東方工藝專科學校（今東方技術學
院）美工科副教授，1973 年任實踐家專〔參見
●實踐大學〕美工科教授，1982 年開始任藝術
學院〔參見●臺北藝術大學〕音樂學系、傳統
音樂學系教授至今，並曾於該校美術研究所及
中國文化大學藝術研究所兼任課程。

張清治深具傳統文人素養，並且對於中西美
學理論多所專研，致力於提倡傳統文人「游於
藝」的生活美學觀。在古琴展演活動方面，曾
參與 1988 至 1990 年「大雅清音」系列活動中
多場演出，1990 年於四川成都「中國古琴藝術
國際交流會」中演出，1992 年於臺北總統府音
樂會（參見●）中演出琴歌彈唱，以及參與
❶北藝大歷年來所舉行的古琴音樂會等。2007
年 7 月 21 日於大愛電視臺所播出之「人文飄
香」節目中講述「中國之古琴」。張清治亦爲
古琴收藏與鑑賞專家。在書畫方面，曾多次參
與美術聯展，並曾於 1994 和 2006 年舉辦書畫
個展。此外，張清治在中國美學方面著作頗
豐，關於琴樂美學則有〈琴境圖說——古琴藝
術的美感境界〉（1985）、〈谿山琴況的大雅清
音論——明・徐上瀛的琴樂審美觀〉（1990）、
〈吳派的畫風與琴風——明清之際吳地琴畫風格
的地緣美學〉（1991）等專文。（楊湘玲撰）參考
資料：171, 315

張日貴

（1933 屏東）
爲滿州民謠演唱的一代名歌手。民國 68 年
（1979）「滿州鄉民謠推廣委員會」成立，張日
貴爲總指揮，以延續及復興滿州民歌爲主旨，
進行大規模的採集錄音、傳習活動，並嘗試以
滿州地理與人文環境爲主題，將之以七言的形
式置入傳統曲調，創作屬於滿州鄉的在地民
歌，以各種方式強調滿州地區所唱的是「屬於
自己的歌」。

80 年代後至今，這股滿州人爲保存與傳唱滿
州民歌的使命感，加上擁有張日貴這張滿州民
歌王牌，以承先啓後的演唱風格和遍地開花式
的教學傳習，滿州民歌儼然取代恆春民歌，後
來居上，已然成爲恆春半島區域性民歌的代言
者。

1980 年代後沒有 *陳達的恆春半島，卻仍有
一位「滿州名歌手」張日貴，不但默默的承襲
了「*恆春民謠」的傳統，同時也在她勤學善
變的演唱風格與經年累月的教學經驗中，形塑
了「滿州民謠」的唱腔與地區風格，足以與隔
鄰的「恆春民謠」傳承人 *朱丁順各據一方、
分庭抗禮。

從過去一生一點一滴的生活經驗累積，1981
年之後，滿州民謠協進會的成立與扶持，透過
鍾明昆、潘正行與張碧英夫婦的識材與惜才，
給予不斷的演出機會，再加上近乎二十多年持
續不斷的民歌教學經驗，成就了張日貴無可取
代的滿州民歌演唱藝術，她的歌，她的聲，她
的音，已經是滿州人的驕傲，也是滿州人不可
多得的無形文化資產。堅持承襲傳統、善於變
造新聲、樂於詮釋生活、明辨歌種唱法、哭嫁
歌會音樂通與眞假聲置換自如，都是張日貴在
滿州民謠演唱與詮釋上的讚美詞。張日貴 2012
年能以滿州民謠演唱項目，獲得國家級的重要
傳統藝術保存者名分〔參見無形文化資產保
存－音樂部分〕，滿州人除了欣慰，並共同分
享日貴阿嬤帶給滿州人的驕傲之外，每個滿州
人的責任更重了，因爲滿州民謠的文藝復興運
動與傳承是每個滿州人一輩子的志業。（吳榮順
撰）

張水妹

（1931.12.25）

客家山歌演唱者，人稱「水妹姐」，居住於高雄美濃。十二歲起，因興趣而自學 *客家山歌調，無師自通。1976 年，獲得高雄縣第 2 屆客家民謠比賽第一名；1989 年，獲得高雄後備軍人節聯誼歌唱比賽第二名。在陳建中的帶領下，曾為來臺研究 *客家音樂的美籍人士灌錄唱片。在客家山歌調中，尤其擅長 *【平板】的演唱，並會演奏 *嗩吶。（吳榮順撰）參考資料：68

張岫雲

（1923.9.26 河南臨潁）

豫劇旦行演員。八歲習藝，十六歲有「萬里雲」封號。1949 年創辦「中州豫劇團」，於 1953 年劇團改隸國防部「海軍陸戰隊飛馬豫劇隊」後，擔任劇團導演及主角。1985 年獲中華民國教育部第 1 屆 *民族藝術薪傳獎。1994 年於美國紐約獲「亞洲傑出藝人獎」。代表劇目：《白馬關》、《販馬記》、《陰陽河》、《對花槍》、《香囊記》、《秦雪梅弔孝》、《凱歌歸》、《大祭樁》、《三上轎》、《雙官誥》、《桃花庵》、《蓮花庵》、《平遼東》、《秦香蓮》、《義烈風》、《戰洪州》等數十齣。其培育年輕後進不遺餘力，現今臺灣豫劇人才多出自其指導，晚年仍熱心於豫劇藝術推廣。（周以謙撰）

張再興

（1925 中國福建泉州—2010 臺南）

南管樂人。1946 年至臺灣。先後師承陳添福、林碰鼠、朱仁乳、沈夢熊、吳彥點、廖坤明等人，曾先後加入新竹玉隆堂、嘉義鳳聲閣、*臺北南聲國樂社、基隆泉郡團、*臺北閩南樂府、臺南同聲社、*臺南武廟振聲社、臺北南樂基

金會、*臺北和鳴南樂社等，並曾擔任海內外南樂社團顧問。編有 *《南管名曲選集》一書。（李毓芳撰）參考資料：78, 442, 502

張再隱

（1918.9.22 澎湖—2002.2.18 臺北）

南管樂人。曾擔任建造碼頭、軍港、整治基隆河的工作。1963 年後定居臺北市。曾向 *陳天助、吳彥點、洪流芳、劉壽全等學習 *南管音樂。參加過 *左營集賢社、*臺北閩南樂府等南管團體。於澎湖西瀛南樂社、東衛國小、藝術學院【參見◉臺北藝術大學】傳統音樂學系等地傳授南管音樂。對南管 *門頭典故了解甚多，唱曲 *撩拍沉穩。1998 年榮獲臺灣省政府文化處「民俗技藝（南管）終身成就獎」、2002 年參與臺北市政府文化局《臺北市式微傳統藝術調查紀錄——南管》教材錄音，享壽八十四歲。（蔡郁琳撰）參考資料：485, 486

章志蓀

（1886 中國安徽涇縣—1973）

琴人，字梓琴，號研幾。1905 年以附生考入荊南師範學堂，後進入上海正風文學院中國文學系。1916 年起在北平從杭辛齋研究《周易》，後又跟隨謝世研易多年。二十歲開始習琴，先是在 1905 年隨寶慶李緝熙學〈歸去來辭〉，後又在 1908 年起隨陳壽臣習琴。在中國大陸時致力於搜羅琴譜及古琴，藏譜共達 80 種、古琴 20 餘張，又曾編輯《仙籟閣琴譜》未刊，惜幾乎全數於中日戰爭期間遭毀。來臺時僅攜帶一張「龍門松風」古琴，以及《春草堂琴譜》、《自遠堂琴譜》、《琴學入門》等數種琴譜。來臺後，與 *胡瑩堂、梁在平（參見◉）等琴家共組 *海天琴社，並曾於美國在臺新聞處、✛中廣、✛臺視等處演奏古琴。在 1961 至 1963 年間，章志蓀將所彈琴曲一一編輯校訂，分別出版 *《研易習琴齋琴譜》上、中、下三卷，每卷首附有序文，解析琴史、律呂，每卷含 10 首琴曲，每曲附有解題。章志蓀在臺教授的學生有 *孫毓芹、汪振華、侯濟舟等多人，其中孫毓芹最得其真傳，章志蓀於 1971

Z

Zhang

漢族傳統篇

張水妹 ●
張岫雲 ●
張再興 ●
張再隱 ●
章志蓀 ●

年將「龍門松風」古琴以及琴譜傳給孫毓芹。

（楊湘玲撰）參考資料：147, 315, 504

彰化梨春園

梨春園為彰化南瑤宮老大媽的轎前曲館，建館於嘉慶16年（1811），歷史悠久，是現存最古老的北管劇團，梨春園的音樂活動內容，除了每年固定為「南瑤宮」大媽會 *出陣外，也配合廟會節慶出陣、偶爾登臺演出 *子弟戲，並且曾經擔任祭孔大典中的音樂演奏。此外日治時期，其成員也曾到彰化兩大京劇票房之一的「鶴鳴天」學習京劇唱腔與身段。1949年後，*廣東音樂引進臺灣，也曾經是梨春園的學習內容之一。

館內成員的活動熱絡，園派曲館（中部北管館閣兩大派之一，另一派為軒派）間也有更多交流與支援，並且參與彰化縣文化局北管傳習班的教學、推廣與各類展演活動，如全國南北管 *整絃 *排場大會活動。梨春園的子弟中有不少優秀的北管藝師、樂人，如 *葉阿木、陳助麟、陳景星等，他們的傳藝足跡遍布彰化各地，包括彰化縣文化局 *南北管音樂戲曲館、花壇國中、快官國小，以及鄰近曲館如梨芳園、鳳儀園、彩鳳庵北管大鼓陣、清風園等。館員陳國樑則曾南下嘉義布袋指導「慶和軒」。

梨春園於1985年榮獲教育部頒發第1屆 *民族藝術薪傳獎之傳統音樂團體獎，當年館主葉阿木更於1999年榮獲省文化處（今文化部）頒發之「民俗藝術終身成就獎」。「賑先」陳助麟曾於2001年12月獲得第9屆全球中華文化藝術薪傳獎，並率同梨春園於頒獎典禮上演奏

*北管音樂。曲館平日積極參與民間相關慶典或表演活動，帶給臺灣民間傳統音樂活絡蓬勃氣息。梨春園的重要資產是蒐藏的戲曲抄本，大約有200多本，內容含括 *新路、*古路，如：《王婆罵雞》、《打花鼓》、《蓮花落》及《吉星台》等。且該館將收藏豐富的戲曲抄本傳習給下一代，對史料的保存推廣有卓越貢獻，因此在臺灣北管音樂戲曲的歷史發展，扮演著重要的角色。

「彰化四大館」之一的彰化梨春園，2006年由彰化縣政府登錄為歷史建築，2007年公告登錄「彰化市梨春園北管曲藝」為彰化縣傳統藝術，2009年行政院文化建設委員會（參見●）公告指定「梨春園北管樂團」為「重要傳統藝術保存團體」〔參見無形文化資產保存－音樂部分〕，是目前由中央指定的重要北管樂團之一。自2009年以來 ⊕文建會持續委託梨春園執行北管音樂的各種計畫，如：傳習計畫、推廣巡迴演出、拜館交流、古禮復振等保存維護計畫。梨春園持續執行推展傳統北管曲藝與子弟曲館文化，以及推廣提升大眾對於北管的認識，梨春園也積極舉辦 *北管樂器推廣、寒暑期研習、校園巡迴演出等活動，培養出新世代的北管館員人才，期許讓該館之北管藝術持續不墜。（張美玲撰）

彰化南管實驗樂團

1996年成立，並非南管傳統館閣。成立主旨有三項：1、以提倡中國傳統音樂，培養民眾對本土音樂之認知與關懷；2、傳承 *南管音樂戲曲，培植南管新生代人才；3、為彰化縣 *南北管音樂戲曲館開館，培育常態南管樂團。每週六固定集訓，經常參與彰化地方社區活動演出。2006年至新加坡、馬來西亞訪問交流演出。成立之初，團員需經考試錄取才能入團，但已有十多年未曾再舉辦考試，在老團員紛紛離去，新團員未經考試進入練習，素質似有大不如前之慮。不過有了這個實驗團的經驗，再加上自2007年起彰化縣南北管戲曲教育扎根計畫，縣內南管館閣資深藝師進駐校園進行南管音樂教學，已有20所學校投入南北管音樂

〔參見南管音樂、北管音樂〕教學社團，於2022年成立彰化青少年南管樂團。（林珀姬撰）

參考資料：117

《張三郎賣茶》

臺灣客家 *三腳採茶戲，有所謂的「十大齣」劇目，是以《張三郎賣茶》一系列的故事為主體。「十大齣」劇目共包括：*《上山採茶》、*《送郎》、*《挷傘尾》、*《糶酒》、*《勸郎怪姊》、《接哥盤茶》、《山歌對打海棠》、*《十送金釵》、*《盤賭》及 *《桃花過渡》。在「十大齣」中，除了《山歌對打海棠》、《十送金釵》、《桃花過渡》外，其他的戲齣，皆以張三郎為主角。劇情的大要為，張三郎外出賣茶，在外地迷上了酒大姊，流連了數載才回家。回到家中，當妻子盤問茶錢的去處，才知被三郎賭光了，氣得跑回娘家。最後是三郎後悔自己的作為，到岳家將妻子接回，故事才圓滿結束。（吳榮順撰）

掌頭

*七響陣表演程序之一。臺南龍崎牛埔村的「烏山頭七響陣」、高雄內門內東村的「州界尫子上天七響陣」，以及高雄內門內東村的「虎頭山七響陣」等團體，其表演程序大致可分為掌頭、*踏四門、結束圓滿拜謝三部分。其中「掌頭」是「婆」的梳妝打扮動作，共分梳頭髮、插花打扮、扣鈕釦、穿左鞋子、穿右鞋子五個基本動作，所用音樂為【掌頭】，以工尺音字【參見工尺譜】演唱，後場樂器伴奏。（黃玲玉撰）參考資料：247

掌中戲

臺灣 *布袋戲別稱之一。意指將戲偶用手指托於掌上操演的戲。（黃玲玉、孫慧芳合撰）參考資料：73, 187, 231, 278, 297

站山

*南管音樂語彙。讀音為 khia⁷-soan¹。指南管音樂的擁護者。地方的士紳或有錢有力的人，出錢出力負擔 *館閣聘請 *館先生以及 *排場 *整絃活動所需的經費，但自己並不學習南管音樂，純為音樂欣賞與愛好者，故稱為站山。（林珀姬撰）參考資料：87, 117

鷓鴣啼

南管琵琶演奏技法之一，或稱「鷓鴣天」，「天」與「啼」音近之誤，*琵琶指法「點挑甲挑甲」的貫三撩，唱法謂之「鷓鴣啼」，如鷓鴣啼叫悲鳴之聲。（林珀姬撰）參考資料：79, 117

鄭榮興

（1953 苗栗）

為 *客家八音大師陳慶松之孫，自幼參與家庭之 *八音團與 *採茶劇團。1984 年，畢業於臺灣師範大學（參見⬤）音樂研究所；1988 年，取得法國巴黎第三大學 DEA 文憑，主修音樂學。曾任 *苗栗陳家八音團團長、苗栗 *榮興客家採茶劇團藝術總監、「臺灣省地方戲劇協進會」常務理事，曾任臺灣戲曲學院（參見⬤）首任校長。曾獲 *民族藝術薪傳獎音樂類與戲劇類獎項（2008），美國加州政府教育局「教育交流文化貢獻獎」，金鼎獎（參見⬤）藝術生活類獎。致力於客家戲曲的推廣與普及，著有許多客家戲曲、客家八音之著作。2021 年被文化部（參見⬤）文資局登錄為「傳統表演藝術―客家八音」保存者【參見無形文化資產保存―音樂部分】。（吳榮順撰）

鄭叔簡

（1918―2007.4.11）

南管樂人。福建永春人，自幼在家學習 *南管音樂，師承族人鄭崇石。1948 年到臺灣，任職於國語日報四十餘年，1993 年退休。1957 年開始在臺北永春館向 *林藩塘（林紅）學習南管音樂，之後受教於 *蔡添木。參加過永春館、*臺北閩南樂府、中華南管古樂研究社、晉江同鄉會南管組、*臺北鹿津齋、*中華絃管研究團等團體。不論退休前或退休後，鄭叔簡都致力於南管薪傳工作，也是帶領大專青年學子研習南管音樂的第一人。1968 年，應臺灣師範大學（參見⬤）國文學系鍾露昇之邀，教授

Z

Zheng

漢族傳統篇

● 鄭一雄
● 正板
● 整班
● 正本戲
● 正表
● 正管

南管音樂，參加研習的學生包括李豐楙、姚榮松、呂榮華等人。1971 年經余承堯奔走，商借「閩南同鄉會」成立「中華南管古樂研究社」，多次舉辦相關表演活動。1986 年，該團更名「中華絃管研究團」，對傳承南管古樂貢獻卓著。（編輯室）參考資料：485

鄭一雄

（1934 嘉義新港—2003.1.1）

臺灣*布袋戲傑出藝人之一，是*黃海岱最得意的門生之一，系下門徒眾多，聞名於南臺灣布袋戲界達二十年，他的作品以《南北風雲仇》最膾炙人口。祖父鄭敬頭是北管先生，自幼即帶著目盲的祖父四處教館並幫忙抄寫，對北管戲曲和樂器有深入的了解；父親鄭德成的家傳布袋戲班「寶興軒」為他布袋戲的啓蒙師，稍長再從*五洲園跟隨黃海岱學藝，曾擔任五洲園主演，出師後自組「寶五洲掌中劇團」。

在*內臺戲盛行的 1950 年代，廣播電臺為吸引聽眾，極想播出布袋戲，但布袋戲業者因恐聽眾聽了免費布袋戲之後，不再花錢買票，而不肯給人錄音。然而鄭一雄的戲班卻任由廣播電臺來戲院錄音並播出，未料播出之後每天收到感激的來信，並吸引不少想學藝的徒弟，因此，鄭一雄成了廣播布袋戲的先驅。1968 年曾錄製出版《三國演義》布袋戲唱片（臺南七股：三洋唱片），該齣戲中的北管唱腔，都是由鄭一雄親自演唱，後來此劇經常被許多同業拿來演出。2003 年元旦過世，享壽七十歲。（黃玲玉、孫慧芳撰）參考資料：73, 231, 421

正板

佛教*法器擊奏模式，俗稱「老實板」，又分為「三星板」和「七星板」。「板」並非指「板式」或「拍法」，而是指法器擊奏特定的「節奏模式」。三星板為最基本的節奏模式，法器擊奏模式為：兩鐘一鼓（或兩鐺一鈴），常出現於讚偈開頭【參見鐘、鐺、鈴】。七星板則多出現於讚偈前後二詞句之間，節奏相對地較為複雜，具有「承上啓下」的功用，又稱為過板、過七星。相較於*花板而言，*正板節奏較為簡單，多以緩慢速度擊奏。法器擊奏符號相關記錄與說明，參見梵唄。（高雅俐撰）參考資料：386

整班

民間戲曲、*陣頭語彙。又稱「整籠」或「整戲籠」，指投資購置*戲籠，邀集前後場藝人組成*戲班。（黃玲玉、孫慧芳合撰）參考資料：73

正本戲

*北管布袋戲所使用的劇本有兩種，一為完全使用北管戲的劇本，一為雖使用*北管音樂為後場配樂，但所演出的劇本仍是先人所傳的*籠底戲劇本。而前者這種使用北管音樂為後場配樂，同時也使用北管戲劇為劇本的布袋戲稱為正本戲。

北管布袋戲「正本戲」劇目較常用的有《天水關》、《走三關》、《取五關》、《困河東》、《放雁》、《晉陽宮》、《斬瓜奪棍》、《探五陽》、《渭水河》、《紫金帶》、《慶賀》等。（黃玲玉、孫慧芳合撰）參考資料：73, 85, 187, 231, 278, 297, 384

正表

參見水陸法會。（編輯室）

正管

一、讀音為 tsian³-koan²。指伴奏唱腔時的常態定絃，如*提絃伴奏古路唱腔時所定的「合—ㄨ」（sol-re），或是*吊鬼子伴奏新路唱腔【二黃】時的「合—ㄨ」與【西皮】的「士—工」（la-mi）等。

二、正管又稱為「上管」，*客家八音樂師之語彙。指*嗩吶以「上音」為基礎所形成的管路，即將嗩吶全部孔位按住所發出的音當作「上音」，此音是該嗩吶之最低音，而依此序排列形成的「上ㄨ工凡六五乙」音階，即為「上管」。「正管」多用於*吹場音樂。

（一、潘汝端撰；二、鄭榮興撰）

整冠捋鬚

臺灣 *傀儡戲演出的基本動作之一。傀儡戲偶雙手舉到頭部順著冠帽撫摸下來，謂之「整冠」；上場者若是有鬍鬚的角色，則整冠整到臉上時，便以右手順著鬚鬍往下向右方彎滑後再微微拉起，謂之「捋鬚」。（黃玲玉、孫慧芳合撰）參考資料：55, 187

正音

參見京劇（二次戰前）。（溫秋菊撰）

正曲

*車鼓所使用的音樂，可分為歌樂曲與器樂曲兩部分，歌樂曲傳統上又包括南管系統音樂【參見南管音樂】的「曲」與「民歌小調」。其中南管系統唱腔「曲」之曲體結構為「起譜＋正曲＋落譜」；民歌系統曲目，曲體結構為「前奏＋正曲＋間奏＋……＋後奏」。其中的「正曲」皆以同一曲牌不斷的反覆變化，且以閩南語發音，是全曲的主體部分。（黃玲玉撰）參考資料：212, 399

共君走到

台灣民俗藝曲車鼓調 26

正曲（【共君走到】第三小節以後），摘自黃玲玉《臺灣車鼓之研究》，頁94。

Z

zhengxian

漢族傳統篇

● 正線
● 整絃
● 眞言
● 正一道派

正線

臺灣南部 *客家八音,七個線路中的一個。*八音的線路與 *北管樂器的定調相同,是依據 *嗩吶開孔、閉孔的指位而定的。正線為嗩吶全閉時,吹出的音為 Re,相當於西洋音樂中的 E 大調。(吳榮順撰)

整絃

讀音為 tseng2-hian5。整絃又稱 *排場(或寫為「*擺場」),是南管正式的唱奏活動,有別於平日在 *館閣中的練習。臺灣南管館閣舉辦整絃的時間,大都配合「郎君祭」春秋二祭,抑或是當地方廟會節慶;如臺南和聲社配合庄頭廟萬年殿的廟會活動,通常在水仙王生日舉行兩天的整絃活動。館閣藉此機會邀請各地友館共同參與,交流切磋技藝。泉州與廈門等地,習慣上舉辦「大會唱」(意即整絃活動)是在元宵、中秋節前後舉行,例如 2000 年泉州南音大

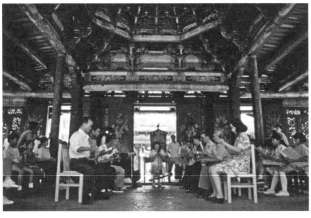

會唱,在 2 月 18 日到 20 日(農曆正月 14 日到 16 日)舉行;廈門地區 2005 年中秋大會唱,在 9 月 17 日到 20 日(農曆 8 月 14 日到 17 日)舉行;大陸開放後,「大會唱」習慣上會邀請海內外各地 *絃友參與。目前在臺灣常見的春秋祭整絃活動,多為兩天,視情況,也有縮減為一天的,但至少在 1960 年代,還常保持三天的整絃活動。(林珀姬撰)參考資料:79、117

眞言

參見咒。(編輯室)

正一道派

臺灣民間的宗教信仰,自 17 世紀以來,隨著福建的泉州、漳州漢族及廣東的客籍移民,開始把道教傳進來。這些傳統道教,主要傳承自閩南的泉州、漳州與廣東地區,雖然在名稱上有天師派、老君派等派別之分,但其道脈多出於江西龍虎山正一派,屬火居性質的符籙道派。經過數百年來,移居來臺灣各地的道派逐漸在地生根發展,也孕育出多種不同道派法會風格與文化生態,甚至與社區活動緊密結合。在臺歷史較久、較具傳統的道派,若依其原籍與道法傳承來源,可概分為兩大系統:一為來自於泉州與鄰近的廈門、漳州地區,以泉籍福佬人為主;另一為來自於漳州南部的南靖、詔安一帶,以及粵東大埔一帶,多屬客家籍而兼有福佬人者。

臺灣主要的道壇生態,可略區分為北部的正一與南部的靈寶兩大派別,但兩大派其各自之道派來源卻相當複雜。根據學者研究,正一派道士主要有兩處來源,一處為漳州南部山區的詔安、平和、南靖等地,主要為客家籍與部分福佬籍;另一處為粵東與詔安相鄰的饒平、揭陽(今屬大埔)等地,主要為客家籍與部分潮州籍(近福佬)。他們在清初至中葉期間分別來到臺灣發展,大致以臺灣中部之濁水溪為界,主要是臺灣之北部、中部及宜蘭地方。

正一派道士的宗教業務專以「度生」為主,他們對外宣傳多標舉「專門吉事」,所奉祀的宗師牌位上有著「道法二門」之名,即所行之

宗教業務區分爲道場與法場兩者。所謂道場者，即以行道法爲主的相關業務，如建醮、禮斗、做三獻等，以祈禱、引誦方式爲人祈福；其道法主要傳承自龍虎山正一天師，並兼用神霄、清微、混元諸道派之法。而所謂法場者，則是以行法術爲主的相關業務，如祭解、補運、押煞等，以法術的方式爲人驅邪，其法脈爲閭山派許九郎法主所傳、三奶派（陳靖姑、林九娘、李三娘）所繼承的「三奶法」傳統。因此，正一派道士在進行道場儀式時，頭戴網巾與道冠，身穿道袍，手持朝板（笏）；而在進行法場儀式時，則身穿道袍或便服，頭戴紅色網帽，或僅在頭上纏紅布，手持師刀或錫角，也就是自清代以來相關文獻所描寫的「紅頭師（司）公」之形象。此派來臺之後，亦未曾傳承薦亡送葬的齋事科儀書，只行吉事而不作超薦功德性祭典齋事（僅作中元普度），因此被稱爲「紅頭」。正一道士平時則以收驚（收魂）、安太歲、點光明燈、祭解（或祭煞）、補運、開光安神與擇日合婚等三奶小法事爲主，並在農曆7月時應信衆需求，進行中元普度之法事。至於正一紅頭法事，通常由道士一人所兼任，執行法事時，手持帝鐘，以節奏性的搖晃來伴奏誦唸的咒語。

目前臺灣較爲著名且歷史較悠久的正一派道壇，有臺北地區的劉厝派與林厝派、臺中地區的社口派（豐原曾家爲核心）、雲林的二崙田若珍派、彰化的埤頭蔡屯派等。劉厝派道士第一代劉師（嗣）法，於清乾隆年間自漳州南靖來臺，最初居於淡水；隨後於咸豐年間在大稻埕霞海城隍廟建立之後，以霞海城隍廟爲基地向外拓展。由於劉厝派道士擅長以補運爲主的醫療性法場法事，因此也吸引許多鄰近的新北三重、蘆洲與桃園、新竹等地之道士前來拜師。林厝派道士第一代林章貴，清嘉慶25年（1820）自漳州詔安來臺之後，即居於臺北盆地南端的枋寮（中和）。1994年同時擅長「道法二門」的林厝派傳人之一的基隆廣遠壇老道長李松溪，曾率徒遠赴江西龍虎山嗣漢天師府受籙。

正一派道派的科儀唱腔節奏部分有散板的「引子」、固定節拍的「正曲」、無伴奏的詩體與散文混用以散板來「吟詠」（圈內人稱「頓頭」）及以歌詠與說白交互宣演的「曲牌誦唸混合」。北部正一吟誦的風格相較於南部靈寶道士，有較少的裝飾音，韻味陽剛較多，起伏轉折不大。後場使用的音樂以北管爲主，以福祿派居多，少數使用西皮。常見的曲目有：〈寄生草〉、〈萬壽無疆〉、〈百家春〉〔參見【百家春】〕、〈緊吹場〉、〈黃蜂出巢〉、〈福祿壽〉、〈將軍令〉、〈普天樂〉、〈風入松〉〔參見【風入松】〕、〈千秋歲〉、〈泣顏回〉、〈一江風〉、〈二凡〉、〈上、下小樓〉、〈十排倒旗〉、〈頭排〉、〈折桂令〉、〈五排〉、〈寄生草〉、〈霓嫦曲〉、〈朝天子〉、〈普庵咒〉、〈江河水〉、〈醉月登樓〉、〈一粒星〉、〈四時景〉、〈萬年歡〉、〈小開門〉、〈清江引〉、〈新普天樂〉、〈醉太平〉、〈火神咒〉、〈新一江風〉等；但曲目的使用，並不是全曲奏完，而是選擇性的片段。（李秀琴撰）參考資料：100, 227, 325, 341, 381

正一靈寶派

臺灣的正一靈寶道士亦有「烏頭」道士（司公）之稱，道脈來自於泉州、廈門與鄰近的漳州地區，所傳承的道法即以泉州及部分漳州爲主。靈寶派道士職務基本上爲「度亡」與「度生」，但平常業務多以拔度亡魂的齋事爲主，而吉事則從*做三獻以至建醮祀神諸法會，從常民住宅到寺廟的宮、壇皆爲其職事的範圍，但因齋事多而醮事少，故稱爲「烏頭」，行內人也稱其爲「靈寶派」；其原因除了所用的道科儀書中常稱爲「靈寶」某經，其演法中保存了六朝初期的「靈寶五符法」，可證確與靈寶經有密切的淵源。但總體而言其奏職必朝龍虎山、壇場必在師壇請「張道陵天師」、登棚拜表必手提天師「籙士燈」，的確是與正一派有關。

臺灣靈寶派道士尤其以臺南、高雄地區爲盛，這一區域也是臺灣最早移民開發之地。在道的傳承上，臺南、高雄地區的靈寶道士雖同屬泉州道脈的傳統，但從道法風格與地理形勢言，從高雄路竹以南，自然在地發展爲另一

個道士圈，與路竹以北一帶以臺南府城爲中心的風格有所區別，長久以來一直維持一種比較明快的地方傳統，特別是在唱曲吟誦的節奏部分。

靈寶道派雖然分布較廣且人數又多，但過去針對其道脈傳承的相關研究卻較缺乏。關於靈寶派道士的情形，在清代文獻中多見於南臺灣有關「建醮」習俗之記載中。如《福建通志臺灣府》之〈風俗〉：「臺俗尚王醮，三年一舉，取送瘟之義也。鳩金造木舟，設瘟王三座，紙爲之。延道士設醮，或二日夜、三日夜不等，總以末日盛設筵席演戲，名曰『請王』。既畢，將瘟王置船上，凡百食物、器用、財寶，無一不具，送船入水，順流揚帆以去。或泊其岸，則其鄉多屬，更禳之。每一醮動費數百金，省亦近百，雖窮鄉僻壤，莫敢（怯）者。」日治初期的《安平縣雜記》〈風俗現況〉：「市街延請道士禳醮，三年一次，有曰『三條醮』，有曰『五條醮』（水醮、火醮，祈安慶成也）。皆由民人捐緣集金，和衷共濟，以祈天地神明爲民消災降祥之意。一次費金幾千圓。鄉莊里堡民人則費金幾百圓。」從早期文獻的相關活動描述，南部的靈寶道士受聘於祈禳、建醮等大型法會之職務，至今仍是南部道教廟會與信徒的一大盛事，特別是送王船（或瘟船）儀式。

路竹以北的靈寶派道士，又以曾文溪爲界區分爲溪北、溪南兩大區塊，但彼此之間差異性較小，主要仍以臺南府城爲核心，其科儀法事風格較爲舒緩，道曲之曲調吸收了泉州南音（南管）【參見南管音樂】的特色，較爲著名的道壇如臺南的曾姓與陳姓兩家。曾家道壇在清雍正、乾隆年間由曾金科自泉州晉江來臺發展，故又稱爲「金科派」；陳家道壇則在乾隆年間由陳紅自漳州龍溪來臺發展，故又稱爲「陳紅派」。而路竹以南的靈寶派道士，早期以高雄岡山爲核心，後逐漸向鳳山、大寮與屏東等地拓展；其科儀法事之內容大多與臺南相似，但在法事、唱誦節奏上則較爲明快。中部地區的靈寶道派則以鹿港爲核心，並逐漸向彰化、臺中靠海地區、雲林等地拓展，但較之嘉義以南的靈寶道派在勢力上則較弱，且在宗教

業務上多以拔度做功德爲主，區域內大多數的廟事多由閭山派法師所承接。當地歷史較爲悠久的道壇集中於鹿港。最早在鹿港設壇傳法的道士爲莊意，但並未有後代嗣法；其次有祖籍安溪的楊家「顯應壇」，其祖先自清嘉慶年間來臺，爲鹿港最受矚目的老牌壇號，其子孫雖已改業，但卻傳授至鄰近的和美、秀水與雲林褒忠、臺中梧棲等地。而現今鹿港較著名的靈寶道壇爲施家道壇，其祖先爲泉州晉江之錢江施姓，於清乾隆末葉來臺，迄今已傳至第七代，家族之中三房分別立有「混元壇」、「達眞壇」、「守眞壇」與「保眞壇」等。南投竹山與彰化靠山地區，則有廈門系的靈寶道派，其業務亦以拔度性質的齋法爲主，科儀形式與鹿港靈寶道派相似。

而臺灣北部地區目前仍能進行整壇法事的靈寶派道士以新竹爲核心，主要有莊、林兩家。其道脈起源於清光緒年間，著名仕紳林占梅之弟林汝梅，曾親赴龍虎山天師府學習道法，又傳其道脈於莊家道壇與鄰近的竹南，而延續至今，故被稱爲林汝梅派。美國學者蘇海涵（Michael Saso）曾與莊陳登雲收集臺灣北部地區常用之道經，編成《莊林續道藏》，並在1975年影印出版，成爲臺灣本土重要的道教文獻。

根據*李秀琴2003年道教齋儀音樂計畫案，針對臺南兩位知名道長與其道士團，曾文溪南的永康李安雄（三界混眞壇）及溪北的林清隆（三界混玄壇）所做的田調及錄音以「一朝宿啓」的齋儀爲例，整理了68首誦曲及使用的樂器等相關資料。近年來因爲透過禮儀公司的簡化儀式，引進了國樂、簡化及切割了儀式流程，同時也不再聘請道士執行相關的科儀，導致這些傳統齋儀的唱曲也逐漸流失中。（李秀琴撰）參考資料：92, 99, 100, 246, 341, 457

〈正月牌〉

*客家山歌 *美濃四大調之一，爲一首 *小調，曲調與歌詞大致上是固定的。其歌詞的內容爲敘述正月到3月間，細妹對於阿哥憐惜的心情。（吳榮順撰）

鎮海宮南樂社

參見東港鎮海宮南樂社。（編輯室）

鎮山宮

位於臺南佳里鎮山里，是 *文武郎君陣的重要根據地。鎮山里因鎮山宮而命名，境內轄域有三角、五角、十三角、十七角、溪子底等，其中三角、五角合庄為「三五甲」，以鎮山宮為信仰中心。境內廟宇有四安宮、鎮山宮、北極玄天宮、中興宮、登天宮、玉敕青龍宮及鎮南宮。

鎮山宮創建於 1836 年（清道光 16 年），但今之鎮山宮是 1956 年重建的，主祀池府千歲。今北極玄天宮文武郎君陣 2005 年 7 月之前曾隸屬鎮山宮，名「三五甲鎮山宮文武郎君陣」。（黃玲玉撰）參考資料：400

振聲社

參見臺南武廟振聲社。（編輯室）

陣頭

讀音為 tin$^7$-thau5。「藝陣」是「藝閣」與陣頭之合稱，但民間多稱「陣頭」，通常在迎神賽會或其他節慶時作出陣遊行或野臺演出。其目的在對神明表達虔誠之意，並祈求來年更平安、更發財。

臺灣陣頭種類繁多，其分類方式至今有二分法、三分法、五分法、七分法等不同的分類方式。長期以來最為人所熟知的是從演出性質將其分為「*文陣」與「*武陣」兩種，直至 1990 年代以後，才有學者因文陣與武陣的分類方式，無法涵蓋臺灣所有陣頭，乃有從性質分為「技藝性陣頭、音樂性陣頭、宗教性陣頭」三大類；從演出形式分為「載歌載舞的陣頭、只舞不歌的陣頭、只歌不舞的陣頭、不歌不舞純樂器演出的陣頭、不歌不舞純化妝遊行的陣頭」五大類；從演出內容分為「宗教陣頭、小戲陣頭、趣味陣頭、香陣陣頭、音樂陣頭、喪葬陣頭、藝閣」七大類等的，而最早的文、武陣分類方式至今仍被普遍使用著。（黃玲玉撰）

參考資料：206, 212

陣頭參與廟會活動過程

在臺灣民間信仰廟會 *遶境活動中，*陣頭扮演舉足輕重的角色，而其中屬於庄頭陣的陣頭從活動開始到活動結束，通常會有一系列的集訓、演出過程，包括 *落廟、*入館、*開館、*探館、*謝館。（黃玲玉撰）

陣頭樂器

臺灣 *陣頭種類繁多，根據統計有兩、三百種之多，就使用樂器言，有其共有性與特有性，無法一一陳述，但大致可分為 *文陣樂器與 *武陣樂器，前者基本上為曲調樂器與打擊樂器的組合，後者基本上為打擊樂器的組合。（黃玲玉撰）

振雲堂

參見高雄振雲堂。（編輯室）

折頭板

讀音為 tsiat4-thau5-pan$^2$。參見接頭板。（編輯室）

指

*南管音樂類型之一。讀音為 tsuin2 或 tsain2。又稱 *指套，多曲連綴成套，有詞但今多不唱。每套由二至七個樂章組成，*曲辭內容少部分有宗教樂曲，如《南海讚》、《普庵咒》、《弟子壇前》；其餘多數為戲文之斷簡殘篇，然同套不一定出於同一齣戲，有時綴集二、三本不同戲文的支曲而成一套。

清代以降，套數從原有的 36 套增至 42 套，後又擴充為現今所知的 48 套。一般將後來加進去的 12 套稱為「外套」，餘稱為「內套」。

指的聯套方式不一，有的如南曲的聯套方式，包括引子（*慢頭）、過曲（*過枝曲）和尾聲（*慢尾），全套使用同一 *門頭，拍法由慢而快，如《趁賞花燈》套；有的則引子或尾聲不全，甚至無，單只使用相同的門頭，如《聽見杜鵑》套；但亦有門頭、*管門皆不相同的支曲聯綴而成者，如《颯颯西風》套。

*排場演出時，皆由指套開始，稱為 *籠指，有時會加入笛子，或以笛子取代 *洞簫。另有 *噯仔指，多用於正式排場開始前鬧場之用，

使用樂器包括 *噯仔、*洞簫、*琵琶、*二絃、*三絃、*響盞、*雙鐘、*叫鑼、*四塊和 *拍共十件樂器，亦稱作十音、*十音會奏、什音合奏等。

指套含括了絃管所有優秀 *曲辭、曲調、門頭，習南管者只要能掌握指套中主要門頭的腔韻，皆言即刻能融會貫通。（李毓芳撰）參考資料：42, 78, 348

指骨

讀音爲 tsuin2-kut$^4$ 或 tsain2-kut$^4$。南管譜除了記載節奏、音高外，也記載指法，多稱爲指骨，也稱作 *骨譜，爲未經裝飾的骨架旋律。整體言之，*南管音樂旋律的進行由 *琵琶主導，曲子的輕重、快慢以及曲勢氣氛之醞釀全靠琵琶，雖有 *三絃的輔助，但聲斷而脆，仍須賴 *洞簫與 *二絃行腔引氣彌補琵琶、三絃聲響的空隙，故有將琵琶旋律，即未加裝飾的基礎旋律，稱爲「骨」，簫絃加入華彩之聲稱爲 *肉。

（李毓芳撰）參考資料：422

指路

民間音樂語彙。讀音爲 tsain2-lo$^{.7}$。

「指路」，指吹類樂器的吹奏指法，在北管中多指大吹的指法。由於吹奏大吹時所產生的音量較大，民間樂人在平時亦常以音量較小的「吹甲」（一件吹奏方式與外型均類似西洋直笛的樂器）吹奏。（潘汝端撰）

指套

讀音爲 tsuin2-tho$^3$ 或 tsain2-tho$^3$。*南管音樂的演奏形式之一，*指與 *曲都帶有 *曲詩，各 *門頭的曲調轉折均受到曲詩的制約，指套未形成之前，原就是可唱的曲，經過長時間發展後，逐漸由 36 套演變成 48 套指套，每一套由二至七節不等的曲組成，有的指套爲同一故事來源，如指套《春今卜返》，有些則由幾個不同故事編組而成，如《汝因勢》。（林珀姬撰）參考資料：79, 115

指尾

讀音爲 tsuin2-boe$^2$ 或 tsain2-boe$^2$。*南管音樂的演奏形式之一，隨著社會步調的加速，舊時以 *八大套或 *五大套作爲 *館閣 *絃友交流的禮數，如今已不復見，現今館閣交流或 *整絃活動，最常見的現象是演奏指尾。指尾指的是各 *指套中速度較快，也較動聽，演奏時間較短的尾段，較常被演奏的指尾有〈水月耀光〉、〈出庭前〉、〈魚沉雁杳〉、〈紗窗外〉、〈霏霏颯颯〉、〈一身愛到〉等。（林珀姬撰）參考資料：79, 115

直簫

竹製，豎吹，上端於竹節封孔處，開瓣橢圓形，按音孔有六個；下端於背面，有兩個出音孔。吹嘴於簫的正上方，塞上半圓形稍斜的木塞，留下三分之一的空隙當作吹口。直簫在臺灣南部六堆地區的 *客家八音團中，也是由嗩吶手吹奏，當主奏樂器由 *嗩吶改成直簫時，其他的樂器編制不變，六堆的客家藝人稱之爲「小吹」；但上六堆的客家八音團，將這樣的編制，稱爲簫仔調。（吳榮順撰）

蜘蛛結網

讀音爲 ti$^1$-tu$^1$ kiat4-bong2。南管大譜《百鳥》尾節，有蜘蛛結網之法，*琵琶的演奏，運用四條絃的第一、第三品共八個音位，宛如蜘蛛結網狀（八卦）而得名。（林珀姬撰）參考資料：79, 115

鐘

*佛教法器名。印度在還沒有鐘的時期，常擊木製之 *犍椎集眾，鐘爲佛教的犍椎之一，最初僅作集眾或報時之用，故又稱爲「信鼓」，爾後，鐘亦用於法會讚誦之中。鐘的體積大小，在古時有其一定之標準，原依大小體積只有 *大鐘（又稱 *梵鐘）與 *半鐘（又稱 *報鐘）。目前，另有使用於法會儀式中配合讚誦的 *鐘鼓與 *地鐘。

1.大鐘

又稱梵鐘。多以青銅鑄造，近世亦以鐵製。大鐘通常高約 150 公分，直徑約 60 公分，鐘的

上部雕有龍頭釣手，下部有相對之二座蓮花狀之撞座，稱爲「八葉」，兩座以兩條交叉呈直角之條帶相連結，稱爲「袈裟襷」，又名「六道」。撞座以上有池間與乳間二部分，乳間環繞有小突起物；撞座以下爲草間，下緣則稱「駒爪」。大鐘懸掛於鐘樓頂間，古時爲大叢林日常作息之號令依據。鐘隨不同之使用場合而有衆多的名項，有曉鐘、昏鐘、集衆鐘、下堂鐘、齋鐘、放早參鐘、放晚參鐘、定鐘。而古時專司鳴鐘的執事僧，稱爲 *鐘頭。

《增一阿含》云：「若打鐘時，一切惡道諸苦，並得停止。」《俱舍論》：「人命將終，聞擊鐘磬之聲，能生善心，能增正念。」《佛祖統記》：「又誠維那日，人命將終，聞鐘聲磬聲，增其正念，惟長惟久，氣盡爲期。」

由上引文可知，鳴鐘功德之大。除需至誠恭敬之心，凡鳴鐘先默誦「願偈」，其又分早偈與晚偈，且唱唸「鐘聲偈」（又稱「叩鐘偈」、「鐘偈」）。分錄於後：早偈：「聞鐘聲，煩惱輕，智慧長，菩提增，離地獄，出火坑，願成佛，度衆生。」晚偈：「願此鐘聲超法界，鐵圍幽暗悉皆聞，聞塵清靜證圓通，一切衆生成正覺。」鐘聲偈：「洪鐘初叩（二叩、三叩），寶偈高吟，上徹天堂，下通地府。」（僅節錄第一段偈文）

2. 半鐘

又稱 *報鐘。多以眞鍮（黃銅）鑄造。通常係高 60 公分乃至 80 公分，懸掛於佛殿後門簷下，或佛堂內之一隅，爲通告法會等行事之用，或多於農曆每月朔望中午的午供、或法會期間使用。

大鐘與半鐘因體積較大，擊奏方式有二：一爲於鐘口外側另懸一滾筒狀或圓球狀之擊槌，以繩或鐵鏈牽引撞擊鐘身而發出聲響；二爲大型鐵槌狀，以銅或鐵製金屬，槌柄爲木質之擊槌，由擊者手執長型槌柄敲擊鐘身發聲。

3. 鐘鼓與地鐘

皆多於寺廟平時課誦或法會之唱 *讚使用。鐘鼓通常由一小型吊鐘掛於木製或鐵製的吊架上，與 *堂鼓配合使用，堂鼓置於鼓架上。地鐘則常與小木魚一併使用（地鐘掛於木質支架上，小木魚則置於軟墊上）。鐘鼓與地鐘兩者除平時唱讚使用，於打 *佛七時之使用情形又有所差別：鐘鼓多使用於唱讚或唱偈，地鐘則使用於繞佛歸位，及坐念 *佛號時。兩者通常由擊者左手執小型木質或鐵質金屬製之擊槌擊鐘，右手執棒擊鼓或 *木魚。（黃玉潔撰）參考資料：21、29、52、58、60、127、143、175、182、253、386

鍾彩祥

（1938.12.11 高雄美濃—2022.1.7）

鍾彩祥爲 *鍾雲輝客家八音團的 *二絃手，高雄美濃福安里人，十六歲時，學會了拉絃；十七歲時，與屏東高樹的「禾阿」師父學習，開始專攻絃與鼓兩項。兩三年後，又與高樹泰山的 *布袋戲師父蘇德學 *鼓介，學會了戲班的鼓路。於服兵役時，又學了薩克斯風；1978 年開始學電子琴，爲美濃最早開始做電子琴伴奏的樂師。鍾彩祥熟習客家生命禮俗與歲時祭儀，並將會演奏的客家八音樂曲，寫成簡譜傳承，也精通客家八音的二絃、嗩吶、鑼鼓等樂器，多次帶領團隊出席國內外演出，個人曾獲 2013 年「全球中華文化藝術薪傳獎」、2015 年「客家貢獻獎」；美濃客家八音團也於 2016 年經文化部（參見 ●）認定爲重要傳統表演藝術「客家八音」保存者【參見無形文化資產保存－音樂部分】，音樂涵蓋了鍾彩祥的一生。鍾彩祥於 2022 年 1 月 7 日辭世，享壽八十五歲，文化部也於美濃區福安天后宮旁的活動中心頒發總統褒揚令，感念鍾彩祥長年致力保存、傳承客家八音。（吳榮順撰）參考資料：521

鍾任壁

（1932.6.7 雲林西螺—2021.9.5）

臺灣 *布袋戲傑出藝人之一。新興閣掌中劇團第五代傳人。自幼跟隨祖父鍾任秀智及父親 *鍾任祥四處演戲，在耳濡目染下，十八歲便擔任 *新興閣掌中戲團「頭手」，由於技藝精湛，名聲直追父親「祥師」。

1953 年鍾任壁自組「新興閣掌中第二劇團」，在戲目、演技、音樂、風格上都力求創新，對之後布袋戲的蛻變，有相當大的影響。

他曾禮聘吳天來編《大俠百草翁》、《斯文怪客》、《四傑傳》、《罪劍亂天下》等長篇連續劇，縱橫南北各戲院。1965、1968 年，兩度以優異的技藝贏得臺灣地區地方戲劇比賽掌中戲冠軍。1970 年在電視臺演出《小神童李三保救世記》。1982 年起，應邀至日本、法國、韓國等超過 60 個國家演出，演出場次超過 600 場，同時也致力於布袋戲之薪傳工作。

1996 年傳統藝術中心（參見●）籌備處通過「布袋戲新興閣鍾任壁技藝保存計畫」，安排錄製鍾任壁重要且風格顯著之 12 齣經典劇目、整理劇本及曲譜，並規劃新興閣布袋戲圖錄，期能為新興閣表演藝術留下完整的紀錄。目前已出版之新興閣鍾任壁布袋戲精選 DVD，分別為《一門三及第》、《節義雙團圓》、《蕭保童白蓮劍之月台夢》、《吉慶戲：扮仙戲》、《大破南陽關》、《西遊記之火雲洞》、《孝子復仇記》、《蕭保童白蓮劍之白蓮劍與斷仙刀》等。

鍾任壁一生獲獎無數，如 1991 年獲教育部 *民族藝術薪傳獎；1998 年獲斯洛維尼亞第 9 屆馬里波藝術節「25 顆金星」最高榮譽獎；2003 年入選英國劍橋「International Biographical Center」（國際傳記中心）之「21 世紀全世界風雲人物」、雲林縣政府頒發「文化特別貢獻獎」、臺北市文化局頒發「年度優勝劇團」、臺北市政府頒發「布袋戲終身成就獎」；2004 年獲臺北市政府頒發「臺北市模範勞工」、行政院勞委會頒發「全國模範勞工」、陳水扁總統親頒「文化貢獻獎」；自 2006-2013 年受聘於國立雲林科技大學，以教授資格擔任「文化資產維護學系」的「布袋戲技藝」課程，是當時唯一受到高等教育學府肯定的掌中戲藝師；2009 年獲臺北市政府頒發「第 1 屆臺北傳統藝術藝師」；2013 年與妻子鍾林秀共同獲「十大幸福家庭楷模」；2016 年獲頒「國家三等景星勳章」；2017 年獲教育部「藝術教育貢獻獎」之「終身成就獎」；2019 年獲雲林縣政府頒發「文化藝術獎——貢獻獎」；2021 年 9 月身後獲頒「總統襃揚令」；2021 年 9 月 24 日，記述鍾任壁生平的紀錄片《掌中傳啓》首映等。（黃玲玉、孫慧芳合撰）參考資料：73, 187, 199, 555, 565

鍾任祥

（1911 雲林西螺－1980 雲林西螺）

臺灣 *布袋戲傑出藝人之一。七歲時因看父親受欺，挺身與對方相搏，歸後即立志，對鏡苦練布袋戲，並拜少林高手蔡樹欉為師學武。十一歲即擔任 *頭手，十三歲創組「西螺新興布袋戲班」（*新興閣之前身）。將所學的武術技藝，套用

鍾任祥（左）、李天祿（右）。

在操弄布袋戲偶上，少林拳都可以戲偶演出，這種演出在習武風氣極盛的西螺甚受歡迎，爾後聲勢扶搖直上，與 *黃海岱齊名，人稱「西螺祥」或「祥師」。1980 年過世，享壽六十九歲。

鍾任祥擅演 *劍俠戲，但仍保留濃厚的 *古冊戲風格，《鋒劍春秋》（秦呑六國）、《蕭保童白蓮劍》等為其代表劇目。此外，鍾任祥師承脈絡為 *潮調布袋戲大師 *鍾五全，因此他的文戲演出也十分扣人心弦。（黃玲玉、孫慧芳撰）參考資料：73, 187, 199

鍾五全

（生卒年不詳）

臺灣 *布袋戲傑出藝人之一，是 *新興閣掌中劇團的開臺祖。由於其演技佳又精通唱曲並了解後場吹絃鑼鼓等樂器，因此人稱「萬能師」。

清乾隆年間鍾五全從福建漳州府詔安縣渡海來臺，後定居於彰化縣東螺西堡三條圳庄（今彰化縣溪州鄉），從事莊稼工作，也兼演 *潮調布袋戲，團名為「協興掌中戲班」，而潮調布袋戲也自此開始在臺灣生根，在中部地區有一定的影響力。潮調布袋戲發展至今，雖僅餘西螺「新興閣」仍堅持傳統演出方式外，其餘皆改演金光戲，但全臺以「興閣」派標榜的潮調布袋戲卻不少。（黃玲玉、孫慧芳撰）參考資料：

中道琴社

古琴社團，於 2007 年 2 月在臺北成立，由琴人袁中平擔任社長。以東吳大學（參見●）素書樓（錢穆故居）爲活動地點，每週六舉行雅集或相關研習活動，每月安排一次古琴講座，內容涵蓋古琴製作、古琴演奏、樂調理論、古琴流派、意境等，或其他與傳統音樂相關之主題。袁中平同時在中國青島也成立「中道琴社」。（楊湘玲撰）

鐘鼓

參見鐘。（編輯部）

中國佛教會

於 1911 年 4 月 1 日創建於北京，原名爲「中華佛教總會」，首任會長爲寄禪法師。1928 年改名爲「中國佛教協會」，由太虛大師任理事長。1929 年在上海召開各省區佛教代表大會，由全國各省區佛教代表大會選出圓瑛大師擔任理事長。1947 年 4 月 8 日，於南京召開戰後首次全國會員代表大會，臺灣地區由證光法師代表出席，章嘉大師被選爲戰後首任理事長。1949 年在臺復會，但仍無定所。1967 由政府撥地撥款補助興建新會所及佛教活動中心，1972 年完工，1973 年舉行佛像開光典禮，會務逐漸步入軌道。在臺復會期間，嘉章大師（已圓寂）、道源長老（已圓寂）、白聖長老（已圓寂）、悟明長老（已圓寂）、淨心長老（已圓寂）、淨良長老（已圓寂）、圓宗長老（已圓寂）均擔任過歷屆理事長，現任理事長爲淨耀法師（2018 年選出）。

在臺復會初期的中國佛教會（簡稱「中佛會」）成員多爲佛教界保守派人士，在政治的自主性上相當保守被動，對於佛教「改革派」人士或政治異議分子均採排斥態度。因此，如印順長老、星雲大師等主張改革派人士均被排除在中佛會勢力之外。戰後戒嚴時期，此會並成爲中央級的僧伽組織，而此會成員（以江浙兩省僧侶爲主）主導了臺灣佛教的意識形態和發展方向。戒嚴期間，佛教界在中佛會的領導下，忠誠地配合國家的政策，並在政府的要求下，下鄉到全臺各地，宣傳政令和佛法，一方面增進民眾對政府的信心，一方面藉佛法降低民間信仰中的迷信和浪費。中佛會種種措施，被佛教史家稱爲「大陸佛教在臺灣的重建」。另一方面，此期佛教大型活動或法會皆由中佛會主導舉行，如：*傳戒、*水陸法會。中佛會主導臺灣佛教出家僧眾傳戒活動達三十多年（1953-1987）。表面上，此期間大陸佛教成爲臺灣佛教主流，臺籍法師或寺院也紛紛「回歸」大陸佛教，而民間 *齋教則逐漸式微。中佛會在臺最大的成就：使臺灣出家佛教傳戒制度化，改變臺僧受日僧影響破戒娶妻之習。此會對於臺灣佛教儀式音樂的傳承與變遷也產生重要影響。

解嚴（1987）之後，一重要改變是，政府「人民團體法」的公告，使得佛教界新的組織團體相繼成立，如「中華佛光協會」、「中華民國佛教青年會」、「中華民國現代佛教學會」、「中華佛寺協會」。戒嚴時期中佛會主導臺灣佛教界各項事務（特別是傳戒活動、舉辦水陸法會）的權力也因而宣告結束。各寺院各自辦理傳戒活動，水陸法會及其他各式佛事舉行次數日漸增多。（高雅俐撰）參考資料：57, 260, 261, 438, 532

中華絃管研究團

參見臺北中華絃管研究團。（編輯室）

鐘頭

參見鐘。（編輯部）

重要民族藝術藝師

由教育部籌畫主辦的文化政策及成果。民族藝術是國家重要的文化資產，歷史意義與藝術價值並存。有鑑於教育與文化爲一體兩面，教育部依據「文化資產保存法」，面對逐漸式微的各項傳統藝術，自 1980 年起即委託臺灣大學（參見●）及政治大學進行「中國民間傳統技藝」之調查研究，並委託臺灣師範大學（參見●）、

Z
zhongdao 漢族傳統篇

中道琴社 ●
鐘鼓 ●
中國佛教會 ●
中華絃管研究團 ●
鐘頭 ●
重要民族藝術藝師 ●

1989年教育部長毛高文與重要民族藝術藝師合影，（右一）李天祿、（右二）侯佑宗。

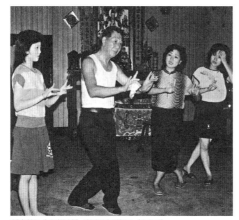

戲劇類（南管戲）藝師李祥石（左二）

臺灣藝術專科學校〔參見⮕臺灣藝術大學〕、復興劇藝實驗學校〔參見⮕臺灣戲曲學院〕及⊕救國團辦理暑期民族藝術研習班，召訓中小學教師及大專青年，自1985年起，每年均定期辦理*民族藝術薪傳獎頒獎及展演活動，以表揚從事傳承與發揚民族藝術具有貢獻之人士，當時，各方反映良好，對於常年從事民族藝術藝師薪傳之人士鼓舞頗大。同時，教育部依據文化資產保存法研訂之「重要民族藝術藝師」遴聘辦法，於1985年10月奉行政院核定後，著手進行藝師遴聘之相關作業，於1988年6月成立「重要民族藝術藝師審議委員會」，分傳統工藝、傳統戲劇、傳統音樂、傳統舞蹈、傳統雜技等項目公開甄選。隨後，按各項目分別組成評審小組，分赴各地實地訪視，完成初審，經藝師審議委員會嚴謹、公平、公正之審議，於1989年選出首批藝師七人。七位重要民族藝術藝師（簡稱*藝師）是工藝類：黃龜理（木雕）、李松林（木雕）；戲劇類：*李天祿（*布袋戲）、李祥石（*南管戲）、*許福能（*皮影戲）；傳統音樂類：*侯佑宗（鑼鼓樂）、*孫毓芹（古琴）；他們在傳統藝術方面之代表性、崇高性與價值性，均被國人高度肯定。

教育部進一步透過「重要民族藝術藝師傳藝計畫」，經由藝師教育*藝生的歷程（每個個案以三年為一期），毫無保留的傳承技藝，為培養民族藝術人才，為民族藝術教育扎根，發揮該項辦法的最重大意義。該項計畫教育部後來更名「民族藝術薪傳獎」，延攬更多新一代傑出藝術家（薪傳獎藝師）延續此一理想。（溫秋菊）參考資料：33

鍾寅生客家八音團

為南部六堆地區，高雄美濃的*客家八音團。團長兼*嗩吶手為鍾寅生，為美濃人，人稱「阿生哥」，其師承為著名的客家八音嗩吶手——朱順喜。鍾寅生過世後，「鍾寅生客家八音團」也跟著解散。（吳榮順撰）參考資料：520

鍾雲輝客家八音團

團名本為「長興客家八音團」，位於南部六堆地區高雄美濃，是一堅持演出傳統*客家八音的團體。早期的團員包括：*嗩吶手、直簫兼任團長鍾雲輝、*二絃*鍾彩祥、*胡絃李來添、打擊吳勤昌，四位團員中，有三位從十七歲起，就一同配合演出，至今已逾六十年的歷史。客家八音與客家人的生命禮俗，有密不可分的關係，2004年成立的鍾雲輝客家八音團，多年來除了持續對外表演，還協助學校成立八音社團，並指導年輕藝生，希望將八音的旋律傳下去，2019年行政院⊕客委會的客家貢獻獎，鍾雲輝客家八音團也是首次獲頒「傑出成就獎——藝術文化類」的團體。（吳榮順撰）參考資料：521

鐘子

引磬之俗稱，是*七響陣、*牛犁陣、*桃花過渡陣常用打擊樂器之一。同寺廟裡所用之引磬，為有柄的小鑼，用木製鎚子敲擊。（黃玲玉

撰）參考資料：247, 451, 452

咒

梵語 mantra。指不能以言語說明的特殊靈力之
祕密語。乃祈願時所唱誦之祕密章句。又作神
咒、禁咒、密咒、*真言。咒原作祝，係向神
明禱告，令怨敵遭受災禍，或欲袪除厄難、祈
求利益時所誦念之密語。大乘教派之般若、法
華、寶積、大集、金光明、楞伽等顯教經典，
均有載錄咒文之陀羅尼品；密教則更加重視密
咒，認為若誦讀觀想，並配合手印結打，即能
獲得成佛等之利益。

　咒亦為*梵唄眾多儀文文體和音樂形式之
一。其內容非常豐富，包括多種場合應用類
型。常見的咒有：大悲咒、往生咒等。咒類內
容鮮少譯為中文，多為梵語音譯。早晚課誦中
咒的唱誦並無固定曲調，並常出現多音現象。
較為特殊的是，在*水陸法會、*焰口等儀式
中，咒的唱誦多配有固定曲調，如：准提咒、
音樂咒、六字大明咒等。（高雅俐撰）參考資料：
29, 60

洲閣之爭

*布袋戲團現象之一。布袋戲在臺灣中南部以
雲林和臺南兩地最盛，最具影響力的名家為
*五洲園的*黃海岱與*新興閣的*鍾任祥，兩
人都廣傳門徒且精英輩出，分別建立布袋戲界
聲勢浩大的五洲派、洲派或園派，以及戲班均
以興閣為名的閣派，兩派勢均力敵互不相讓。
而西螺、虎尾一帶，民風尚武，二次大戰後的
一、二十年間，由於民眾各自擁護自己的戲
班，經常發生衝突，此即布袋戲界的洲閣之
爭。（黃玲玉、孫慧芳合撰）參考資料：73, 231, 287

朱丁順

（1928.11.30 屏東恆春）
承先啟後、大器晚成的當代「*恆春民謠」彈
唱大師朱丁順出生於恆春鎮網紗。十歲前的孩
提時期，一如當時大多數的恆春家庭一般，生
活非常困苦，必須負擔家中生計，因此，在八
歲才入學，但只讀了兩年當時臺灣人唸的公學

校，就結束了小學的學習。十歲之後，便奉母
親之命來到南灣的馬鞍山母舅家中作長工。在
母舅家作長工期間，開始接觸傳統樂器，無師
自通的開始學吹諸如洞簫、笛子等吹管樂器；
同時，也因作長工的夥伴們的激勵，一起開始
學唱恆春民謠。朱丁順是一位大器晚成能自彈
自唱的恆春民謠彈唱藝師，所有恆春民謠的彈
唱藝術，在他身上絕不是像天才一樣，馬上學
會；這是他累積了一輩子的終身學習與吸收其
他藝師的長處，而集其大成的老師。

　自 1990 年以來，朱丁順經由前總幹事吳燦
崑引進之下，開始從事教唱「恆春民謠」的傳
承工作，不只限於恆春附近的學校，甚至還推
廣至外地，遍布恆春、墾丁、山海、大光、長
樂、永港等各國小民謠社團。

　2012 年靠著他生命歷練豐富、唱腔獨特、熟
知恆春民謠各種曲調變化、*月琴彈唱技巧無
人能及等等事實，以及這些大器晚成的恆春民
彈唱成就，成功征服了中央審議委員的決議，
更獲得了國家級傳統藝術保存者的榮銜【參見
無形文化資產保存－音樂部分】。這個等同於
終身成就與國家肯定的獎項，對於一位一輩子
孜孜不倦、終身奉獻給恆春民謠的保存、傳習
與延續的傳統藝師來說，無疑是至高無上的殊
榮。但最讓人不捨的是，當在 8 月底知道已獲
此至高無上的國家殊榮之後的朱丁順，身體狀
況開始每況愈下，在三個月後的 12 月 26 日，
離開了恆春，放下了他熱愛的恆春民謠，只見
獨留一把褪色的月琴，孤寂無依的高掛牆上，
卻不見主人撫它、彈它，斯人何在！（吳榮順撰）

朱海珊

（1959 宜蘭）
豫劇生行演員，本名朱
美麗。1968 年進「陸
光豫劇隊」習藝，1971
年轉至「海軍陸戰隊飛
馬豫劇隊」擔任生行演
員。演藝生涯常與「豫
劇皇后」*王海玲以生
旦主角形式搭檔演出，

開創臺灣豫劇之創新小生表演藝術。中年後逐漸由小生轉行至老生，並致力於生行人才之培育，於 2009 年獲第 15 屆「全球中華文化藝術薪傳獎」。代表劇目：《金殿抗婚》、《寒江關》、《杜蘭朵》、《梁祝緣》等。現為 *臺灣豫劇團排練指導。（周以謙撰）

朱雲

（1907.10.24 中國浙江紹興－1975.9.30）

琴人，兼擅書畫，字龍盦。福建警官學校第一期畢業。1948 年來臺後，曾任高雄市警察局主任秘書等職。朱雲在書畫、古琴、詩文、武術方面皆有造詣。早歲曾在上海跟一位老先生習琴，來臺之後又向友人 *胡瑩堂學琴，並自行打譜彈出《秋鴻》等曲。此外也研究製絃與製琴的方法〔參見斲琴工藝〕，並曾於《中央日報》發表多篇介紹古琴的文章。1956 年左右因工作關係遷居彰化，1966 年任東海大學中國文學系兼任副教授，教授書法等課程，並且於 1970 年左右開始在東海大學（參見●）教授古琴。在書畫方面，朱雲早年為杭州「西泠畫會」的畫友，來臺後為「十人書展」與「壬寅畫會」的成員。1975 年因肺癌去世，享壽六十八歲。生前部分書畫作品、詩刊及自製古琴、琴絃和製絃用具等物於 1977 年捐贈國立歷史博物館。夫人吳筠及女兒朱玄都能彈古琴，也都精於書畫。（楊湘玲撰）參考資料：147, 315, 585

轉讀

以抑揚頓挫之聲調讀誦佛教經典，為一種唱唸形式。《高僧傳》（南朝梁慧皎撰）卷十三：「然

天竺方俗，凡是歌詠法言，皆稱為唄。至於此土，詠經則稱為轉讀，歌讚則號為梵唄。」轉讀經文時的音域狹窄、音樂旋律性不大，但音音相連不斷，再者，眾人係在相同的調性、速度上，依個人的音調進行轉讀而產生支聲複音（heterophony）的現象。除了經典的轉讀，許多寺院的早晚課誦或法會儀式當中的「大悲咒」、「往生咒」、「十小咒」、「變食真言」等咒語，也使用此唱唸形式〔參見佛教音樂、梵唄〕。（黃玉潔撰）參考資料：21, 23, 44, 215, 253, 398

莊進才

（1935.1.7 宜蘭－2021.7.3）

父親莊木土原為宜蘭日治時期 *亂彈班「新榮陞」（冬瓜山班）童伶出身，他自幼跟隨父親在戲班成長，十四歲時已成為「宜蘭英歌劇團」後場頭手鼓。而後進入 *羅東福蘭社學習北管樂，拜黃旺土、李火土為師，其 *提絃的技藝受惠前者甚多，也被黃旺土視為首徒。

1958 年加入「勝樂園」歌仔戲班，擔任文場 *頭手，曾參與演出 *內臺戲。1960 年加入「東福陞」亂彈戲劇團擔任頭手絃，與呂仁愛、游丙丁、林旺城、林松輝、葉朝宗等 *亂彈藝人同團。「東福陞」解散後，陸續組成日豐歌劇團，1974 年與人合組東龍歌劇團，1983 年成立建龍歌劇團。1986 年「建龍」以 *歌仔戲《白虎堂》得到臺灣省歌仔戲比賽北區優等第一名，莊進才獲得最佳導演獎。1986 年自組 *漢陽歌劇團，1988 年以《忠孝節義傳》獲得宜蘭縣地方戲曲比賽冠軍，個人並獲得全省地方戲劇比賽總決賽最佳導演獎。1994 年莊進才以 *北管音樂的成就，獲頒教育部 *民族藝術薪傳獎（傳統音樂類），2000 年再獲全球中華文化藝術薪傳獎，2011 年獲宜蘭文化獎，2016 年更得到國家文藝獎（參見●）的肯定。

莊進才兼擅 *歌仔戲與北管戲曲，傳統樂器吹、彈、拉、打皆能，是位 *「八張交椅坐透透」的人才。1992 年宜蘭縣政府成立蘭陽戲劇團後，莊進才擔任劇團後場指導老師，1990 年指導宜蘭高級商業職業學校歌仔戲後場音樂，

Z

zhuangu

漢族傳統篇

轉箍歸山 ●
狀元陣 ●
主法 ●
竹馬陣 ●

也在羅東福蘭社、佑生戲曲協會、頭城國中、頭城國小、宜蘭縣政府文化局青少年歌仔戲班、北管 *戲曲音樂班等繼續 *薪傳。2008-2015 年也在臺北藝術大學（參見●）傳統音樂學系擔任兼任教授，培育英才。

自 1999 年擔任 *羅東福蘭社副社長，經常率領該社參與官方主辦的 *排場活動。其經營的「漢陽北管劇團」是宜蘭縣的代表劇團，更在 2009 年被行政院文化建設委員會（參見●）指定爲重要傳統（表演）藝術（北管戲曲）保存團體。他在 2017 年將「漢陽」交棒給學生陳玉環，但仍繼續輔助，直至 2021 年去世。（簡秀珍撰）

轉箍歸山

臺灣 *傀儡戲演出的基本動作之一。「轉箍」是指傀儡戲偶出場 *開山後，在舞臺中間行轉「8」字形，表示行走，回到原地後再做一個開山動作，表示已經到達目的地，即「歸山」。行走時戲偶身體不能搖擺，才能給予觀眾從容不迫的印象。（黃玲玉、孫慧芳合撰）參考資料：55, 187

狀元陣

*七響陣別稱之一。（黃玲玉撰）

主法

爲各式佛教儀式中的主要負責法師，爲攸關儀式有效與否最關鍵的人物。通常舉行儀式時立於佛壇中央（面向佛像），帶領信眾進行上香、跪拜、獻供等活動，民間又稱爲「中尊」。主法法師除了必須嫻熟儀式的唱腔與演法之外，同時必須長於觀想。儀式中，他必須藉由唱誦、觀想、肢體動作的契合與不可見世界進行溝通。（高雅俐撰）

竹馬陣

讀音爲 tek$^1$-be$^2$-tin$^7$。竹馬陣是臺灣 *陣頭之一，若以演出性質分類屬 *文陣陣頭，若以演出內容分類屬小戲陣頭，若以表演形式分類屬載歌載舞陣頭。目前臺灣竹馬陣僅存一團，位於臺南新營土庫里土安宮的竹馬陣，是以十二生肖爲表演形態與內容之 *文陣。

根據《中國戲曲志‧福建卷》所載：

> 竹馬戲是從民間歌舞「竹馬」發展起來的，因表演者身扎竹馬進行歌舞而得名。其發源於閩南漳浦、華安等縣，流行於長泰、南靖、漳州、廈門、同安、金門以及臺灣等地。根據《漳浦縣志》所載，北宋元符元年（1098 年），漳浦縣城東郊建有弦歌堂。據漳州北溪人陳淳在《上傳寺承論淫戲》中說的「乞冬」，今竹馬戲演出仍沿稱「乞冬」，即當地農民請優人演戲乞求來年豐收……等。

可見至少約千年前竹馬戲已流行於福建漳浦等地，而「竹馬」民間歌舞的產生與發展則應更早於此。

至於臺灣「竹馬（陣）」之緣起，多數文獻多以「據傳」呈現，但根據有稽可考文獻之記載，若從「竹馬」二字觀之，依江日昇輯定〈臺灣外記卷之九〉（康熙辛酉年至康熙癸亥年共三年）所載：

> 康熙二十年辛酉（附稱永曆三十五年）正月元旦，克臧率文武朝賀於臺灣之安平鎮。然後拜賀董國太，方過承天府洲仔尾朝經。經大宴飲，而歸。經欲以是月望日大放元宵，張日曜即傳街市居民構結燈棚，懸掛古董、竹馬故事，煙火笙歌，以供遊玩。克臧聞之，上啟云：「偏僻海外，地窄民窮。屢年爭戰，幾不聊生！茲屢報清朝整備戰艦，意欲東征，人心洶湧。何必以數夕之歡，而費民間一月之食？伏乞崇儉，以培元氣，以永國祚……」云云。啟上，經嘉其能固邦本，納之，即爲禁止。就於洲仔尾園亭，大張燈彩，與錫範、繩武、國軒、進功等，竟夕歡樂。

這是目前所見有關「竹馬」二字之最早的文獻記載，如文中所載之「竹馬」與竹馬陣（戲）有關，這段內容告訴我們竹馬陣（戲）至遲在明末清初已在臺南一帶廣爲流行。康熙辛酉年爲西元 1681 年時已廣爲流行。

若從「竹馬戲」觀之，依章甫《半崧集簡

編》〈哭父〉詩十二首，其中第五首中所載：「燈月無情爛不收，來朝佳節更悲愁；五城若弛金吾禁，魂在諸天何處遊？」並註曰：「是日約孫曹元夕率遊竹馬戲，是夜遽逝，痛哉！」

章甫，字申友、又明，號半崧，臺灣縣人，清嘉慶4年（1799）歲貢，善文工詩，社教里中，著有《半崧集》，清嘉慶21年（1816）由門人刻之。故此詩應爲1816年以前之作品，可見至晚清嘉慶時期臺灣已有竹馬「戲」之存在了。而與今之「竹馬陣」關係較爲密切的應屬此部分。

竹馬陣前場共由十二位男性（無女性演員），分別扮演鼠、牛、虎、兔、龍、蛇、馬、羊、猴、雞、狗、豬十二生肖的生、旦角色，除飾猴者未持道具外，其餘各生肖皆持有道具，如頭旗、芭蕉扇等。一組完整的竹馬陣演出，包含 *環繞藝弄、*對弄及 *三人弄。另有後場樂器伴奏，所使用的樂器有 *殼子絃、*大管絃、*三絃、笛、*嗩吶、*木魚、響板、*四塊、大鑼、小鑼、鼓、鈸，但目前常使用的有殼子絃、大管絃、三絃、笛、*木魚、響板、四塊、*鈴鼓，其中打擊樂器常視人手之足夠與否而彈性使用。竹馬陣每年農曆6月11日祀神 *田都元帥誕辰時，例行於土安宮前廣場演出，具相當宗教儀式意義。

竹馬陣所使用的音樂可分爲歌樂曲與器樂曲，歌樂曲爲南管系統曲目，目前所見至少有99首，其曲體結構爲「前奏＋曲＋後奏」，如：【千金本是】、【元宵景緻】、【有緣千里】、【告老爺】等。器樂曲目前所見至少有49首，如：【三潭印月】、【百家春】、【春天景】、【普庵咒】等。（黃玲玉撰）參考資料：4, 11, 15, 16, 28, 34, 190, 378, 451, 452, 468

【棹串】

讀音爲 toh⁴-tshoan³。單章 *絃譜之一，又稱【平板串】。主要接續於某些 *古路 *戲曲【平板】唱段之尾句，以當作小過場的使用。若唱段句尾以較長拖腔旋律「工六ㄨ六工」等幾個音完結時，即是要進入【棹串】。演奏【棹串】時，可依劇情所需在樂曲旋律的某一句切掉或

將之連續反覆多次。（潘汝端撰）

著腹

讀音爲 tiau⁷-pak⁴。傳統唱曲必須唱到滾瓜爛熟，一輩子都不容易忘，稱爲「著腹」。（林珀姬撰）參考資料：117

斲琴工藝

國民政府遷臺之後，*胡瑩堂等人逐漸在臺灣奠定古琴教育的基礎，惟因當時政治因素，使兩岸不得往來通商，在這樣的情形之下，若要推廣古琴文化，便面臨到一個最基本的問題：琴從何來？於是 *孫毓芹便就著古書，開始摸索古琴製作的訣竅，長期下來，也造就一批優質的斲琴子弟兵。

斲琴之始首重選材，其材質的選擇和古琴完成後的音質有密切關係。由於古琴本身是由兩片木板黏合而成的，一般來說，琴面會選擇材質較軟的桐木，琴底會選擇材質較硬的梓木，如此的軟硬搭配會使其共鳴效果甚佳。臺灣早期樹種眾多，所以較容易取得製琴的替代木材，琴面可以杉木、松木、楊木、椿木取代；琴底可以樟木、栲木替代。基本上，以老木材爲佳，因爲老木的膠質水分都有一定流失，密

古琴剖面圖（摘自《傳統音樂參考手冊》）

漢族傳統篇

度較稀疏，共鳴效果較佳，其材料可由電線桿、棺材板或老建築的木樑等處取得，木頭表面以條直細密，組織均勻爲佳，最好不要有發霉蟲蛀的情況產生，除此之外，則必須靠斲琴者的經驗來選擇良木了；新木材膠質水分都還沒有流失殆盡，因此在製作之前會有一些蔭乾的手續，否則製作出來的琴音會很沉悶，並且因其木性的不穩定，很可能會產生琴身變形或斷裂的情形。

接著就是決定古琴樣式而繪畫製作圖，製作圖確定後，才在木材上畫出基本形體。古琴的樣式少說也有數十種，較常見的爲仲尼式、伏羲式、神農式、連珠式、落霞式、焦尾式這幾種基本款。之後就是一連串木材刨挖、刨銼的動作，尤其處理琴面的時候要多加留意，不可使琴面有突起或凹陷的情況，這關係到按絃及走絃音色的好壞。琴底形式與琴面相同，只是刨挖其槽腹不比琴面深。

琴身刨銼完成後，就必須做「髹漆」的動作。髹漆的目的一爲保護琴身，一爲美觀及修飾音色。古琴需要髹漆的部位主要是表底板及內外層。首先塗在木材表層的稱爲「漆灰」，所使用的漆主要是漆樹分泌出來的天然樹脂，稱爲「生漆」，臺灣稱爲「地下漆」；「熟漆」是經過人工加工精煉過的產品；灰的材質多取自鹿角灰、八寶灰、磚灰或瓦灰。塗上漆灰的厚薄及漆灰使用的材質和古琴音質有密切關係，漆灰先後要塗三次，大約十元硬幣的厚度，方可將琴面與琴底以竹釘釘合，並且塗上生漆和鹿角灰做黏著劑，黏合以後，以橡皮筋或繩子綁縛確定密合之後置通風處待乾，一般來說至少放七天，但還是要視當時氣候、季節狀況而定，最後才是塗面漆，面漆的材質是「熟漆」，這道手續起碼也要三次以上。

除琴面與琴底外，古琴其他部位，如雁足、龍齦、冠角、護軫、岳山等都是另外製作，再以漆灰黏鑲於琴面。岳山（絃軫上方）若是太高，左手移至高音區時，不容易將絃按住，這時可能會不小心在彈奏中出現中斷情況，或是彈奏者爲了將絃按緊而忽略音色表現；岳山若是太低，一來右手彈絃時，指甲容易刮傷琴面，二來左手移至低音區時很容易有「打絃」的情況產生。另外還要製作琴軫和絨剅（又稱爲琴扣、琴穗）。

安上琴絃之前，還有一項重要工作，即是定徽位。古琴有十三個徽位，徽的材質目前可見的是螺鈿或是玉石，使用「折紙法」來輔助徽位定點，此一方法主要是根據岳山內側到龍齦內側之有效琴絃的泛音原理所計算出來的，例如第七徽剛好爲絃長的二分之一，是高八度，第九徽爲絃長的三分之二，是第七徽音高的五度等。當然，徽位是經過許多前代斲琴者的努力，才有今天的制度。現在琴的定音以第五絃爲基準音，音高在西洋唱名的 G#-A 之間，再使用泛音調其他絃。琴絃材質方面，使用絲絃或是尼龍鋼絲絃。

近來臺灣製琴人士較具知名度的有林立正（梓作坊）、程惠德、陳國興、趙璞等人，他們除了作琴專精之外，本身也會彈琴，只是目前臺灣古琴收購來源還是以中國市場爲主，這些臺灣斲琴家所製的琴通常只有互相認識的人委託其代做，或是作爲禮物餽贈，他們的作品較少見於商業市場中，再說，近幾年良木不易取得，斲琴家們必須到深山或是中國尋找合適的斲琴材質，很多時候也只靠運氣才有可能覓得

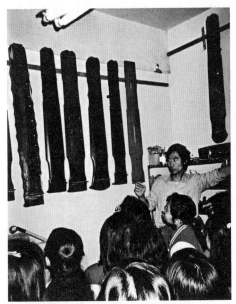

林立正向國立臺北藝術大學生講解斲琴過程之一

Z

漢族傳統篇

zhushou

● 祝壽
● 字
● 子弟先生
● 子弟班
● 子弟巢

良木,總的來說,斲琴是一件非常考驗體力、耐力、細心與智慧的工作。即使市場需求不大,材料不易尋找,臺灣的斲琴家們仍孜孜不倦的教導更多對於古琴文化或製作有興趣的下一代,也默默地為臺灣斲琴工藝付出一份心力。(吳思瑤撰)

祝壽

在臺灣客家村落,大廟神明聖誕,或起天神、還天神均有祝壽的祭典儀式,需 *八音班的現場伴奏,大部分都在子時(晚間十一點到隔日凌晨一點)進行。「天神」即是客族對儒、釋、道三教所有神明的總稱,以四耳的香爐代表,稱為「天神爐」,平常該香爐吊掛於村落的大廟廳內或爐主家中供奉,每年的農曆正月15日「上元節」即「賜福天官」誕辰前後,於廟前廣場或爐主家中禾埕向外搭高臺祭拜,祈求平安順利,稱為「起天神」,儀式進行時通常由客家八音團擔任伴奏,以達「禮樂合一」的境界。起天神之形式為上元節前一天的下午,聚落的爐主要到附近土地公廟,迎請土地公至廟中,八音班沿路吹樂。晚餐過後,八音班則於廟埕演奏,謂之 *排場。子時,爐主將天神爐及眾土地公請到設置於堂外的祭臺上,此時,八音班要演奏【大開門】;接著信眾向神明上香、奉茶,八音班則演奏【福祿壽】;請神時,八音班停止奏樂;待信徒進行三跪三拜禮時,八音班便演奏絃索音樂;等到讀表章的時候,八音班便須停止演奏;焚祭金帛、登座後,送神時,八音班則演奏【大團圓】或是【三仙】,並將天神爐及土地公請回廟裡。次日早晨,爐主將各個土地公送回原先的土地公廟,此時,八音班必須演奏【大開門】。

同年農曆10月15日「下元節」即「解厄水官」誕辰前後,與「起天神」同樣形式的祭拜酬神還願儀式,稱為「還天神」。此兩次的祭典活動當日全村人員均食素,而「起天神」的祭品均為素物;「還天神」的祭品則分上界素物及下界葷食,除必備五牲禮外,還要有豬、羊,家中若有生男孩還要做「紅龜粄」來還願,稱為「新丁粄」,整個祭典活動行事的總

負責人稱為「爐主」,協助人員有「副爐主」及「頭家」,這些成員均由擲筊儀式中產生,每年更換。(鄭榮興撰)

字

讀音為 ji[7]。指北管 *工尺譜中的譜字,相對於歌曲文本所稱的「辭」。(潘汝端撰)

子弟先生

指到子弟館教導子弟學習 *北管音樂的老師。「先生」為舊時社會裡對老師的尊稱,故教子弟的老師,稱為子弟先生,其養成一定之系統,一是指本身專業技藝受大家公認肯定者;二是自幼由子弟班開始學技,學習成果卓著,漸而成為該團體之子弟先生。這種直升的子弟先生,倘其技藝受到其他社團公認肯定,除可留任本團教導子弟外,亦可受聘於其他團體。子弟先生平日在團內服務,也可兼差服務他團,視其經濟狀況而定。亦有晚年時兼差或成為正職者。(鄭榮興撰)

子弟班

指北管業餘社團。「子弟」一詞係相對於「職業」而言,故由「子弟」組成的業餘社團,皆可稱為子弟班,子弟班的子弟代表高尚的「良家子弟」,有別於一般劇團內之專業演員,其演出不拿酬勞,演出陣容相對亦較大型、熱鬧,有點類似現今之票友、票房等,其團體名稱有稱為某館、某閣、某軒、某社等。

由於客家地區組織業餘性的音樂社團,皆只習 *北管音樂,所以客家地區的子弟班即專指演奏北管音樂的業餘音樂團體。(鄭榮興撰) 參考資料:12

子弟巢

*北管音樂語彙。讀音為 tsu[2]-te[7]-siu[7]。或稱子弟窟,係指當地北管活動相當興盛,有許多的 *子弟館與子弟,像是宜蘭、彰化、新莊等地。(潘汝端撰)

子弟館

讀音爲 tsu²-te⁷-koan²【參見曲館】。(編輯室)

子弟戲

讀音爲 tsu²-te⁷-hi³。指由子弟所演出的戲曲。由於業餘子弟館演戲以北管 *館閣居多,故狹義的 *子弟戲通常指 *北管戲,職業班所演出北管戲則以 *亂彈戲稱之。(潘汝端撰)

子弟陣

讀音爲 tsu²-te⁷-tin⁷。*曲館子弟所組成的 *陣頭。主要採用鼓吹合奏的形式,以北管牌子或譜爲主要曲目來源,此類陣頭常出現在地方廟會、慶典、婚喪活動等處。(潘汝端撰)

《滋蘭閣琴譜》

古琴譜,清代臺南貢生葉孚甲之鈔本,爲近代琴人 *容天圻(1936-1994)所藏。葉孚甲之生平不詳,僅知其曾協助官方平定清同治元年(1862)所發生的「戴潮春事件」。此琴譜封面題爲《七絃琴譜》,並有「葉孚甲印」之印章,右上方有「癸亥暮春鈔」的字樣。內容分爲上、下兩卷,上卷包括〈滋蘭閣琴操指法半字譜〉之指法說明,以及〈思賢操〉等六首附詞琴曲,下卷則包括〈平沙落雁〉等九首琴曲,及〈銀柳絮大四景〉等三首附詞琴曲。此譜爲目前所發現極少數流傳於清代臺灣的古琴譜之一,從譜中內容可略爲窺知清代臺灣琴人所習曲目之概況。(楊湘玲撰) 參考資料:2, 308

總綱

讀音爲 tsong²-kang¹。指臺灣傳統 *戲曲的演出腳本,通常爲毛筆抄於傳統帳簿之直書形式,所記錄的內容有別於現在劇本的概念,可視爲傳統戲曲使用的「備忘錄」【參見總講】。總綱嚴格說來,即是現今一般所用的演出劇本,內容記載該齣戲的所有唱詞與對白,至多僅加上一些動作術語及鑼鼓點(科介)在內而已。總綱不是一角一本的樣式,一角一本又稱爲曲片或曲邊。(鄭榮興撰) 參考資料:12

總講

北管戲曲腳本之一種。讀音爲 tsong²-kang²。民間多書寫爲「總綱」、「總江」、「總工」等諧音用字,在《清蒙古車王府藏曲本》中則書寫爲「總講」,指抄錄全本或是出頭(*齣頭)的戲曲腳本。

北管總講的內容,一般包括劇目、角色、*鼓介、科介、唱腔種類、唱腔點板、說白、過場曲調等。唱腔除標示名稱外,也以符號表示;常見的符號有「△」、「▵」、與「▵」等。其中「△」主要表示 *古路戲唱腔中的【平板】、【流水】、【十二丈】、【四空門】、【疊板】、【彩板】,或指 *新路戲唱腔中的【彩板】(或稱【倒板】)、【二黃】、【西皮】、【刀子】、【慢刀子】等,這類唱腔除了以散板演唱的【彩板】外,其他皆爲一板三撩(每小節四拍)或疊板(即流水板,每小節一拍)的固定拍法。「▵」代表古路戲的【緊中慢】、【慢中緊】或新路戲的【二黃緊中慢】等唱腔,這類唱腔在速度上或有差別,但都屬於流水板曲調,惟前場唱腔在演唱上較接近自由板,各分句句尾拖腔可視演唱者的詮釋,而有拍子長短之別。「▵」代表了古路或新路中的【緊板】唱腔。除此之外,亦會在唱辭及點板之左側標示「◢」表示上句,「△」表示下句。在上下句符號中再加上二或三條橫線,表示該句句末要落 *鼓介,在上下句符號下方有二或三個小圓點,則提醒該句末有過門,但鼓介或是過門標示,並不全然會清楚抄寫出來。若遇科介時,可能標示「科」字,或寫出「哭科」、「笑科」、「跳臺」、「殺科」、「雙入水」等。在人物下臺時,總講習慣上會標示「乀」或「乿」,於全齣之末,則常見「完」字。(潘汝端撰)

總理

*北管曲館中社務的主事者,管理曲館的人事、負責曲館財務來源,以及曲館活動等細節。曲館總理不一定在館內學習,但卻是地方上負重望之士,是曲館的幕後支持者,也是曲館得以存續興衰的重要人物。(鄭榮興撰) 參考資料:12

Z

zidiguan

漢族傳統篇

子弟館 ●
子弟戲 ●
子弟陣 ●
《滋蘭閣琴譜》 ●
總綱 ●
總講 ●
總理 ●

Z

zoubazi

漢族傳統篇

● 走8字
● 走八字
● 【走路調】
● 《走馬》
● 奏幼樂
● 醉仙半棚戲
● 做功德
● 坐拍

走8字

*車鼓表演動作之一。丑旦皆「走8字」，只是丑的腳步大，旦的腳步小。丑旦須相向，以交叉點為中心，故丑返時旦才出發，在交叉點碰面（正面相對）。丑右腳始，旦左腳始，去回皆三步，第三步雙腳並立，但第四、五步皆左腳，只是第四步蹲，第五步站起來。（黃玲玉撰）參考資料：212, 399

摘自黃玲玉《臺灣車鼓之研究》，頁367。

走八字

又稱為「八字馬」，為*車鼓表演動作之一，其種類有「正八字」、「倒八字」、「小八字」等，甚至丑、旦有別。（黃玲玉撰）參考資料：212, 399, 409

【走路調】

*歌仔戲術語。讀音為 tsau²-lo·⁷ tiau⁷。即啟程上路或趕路時所唱的曲調。歌仔戲常見的走路調有四種，用得最多的是速度比較快的【緊疊仔】，多在匆忙趕路、追趕、逃命等情況下使用，其開頭一句大都是「緊來走啊伊……」，然後再唱出所以趕路的理由。此外，普通情況的啟程上路，多唱【腔仔調】（又稱【四空仔】、【三伯探】）或【都馬走路調】（又稱【改良調】）；心情輕鬆愉快時則唱【走路調】（又稱為【游西湖】）。（張炫文撰）

《走馬》

讀音為 tsau²-be²。南管四大名譜之一，著重在*二絃技法上的發揮，*管門為*五空管。*林霽秋*《泉南指譜重編》將此曲改稱《八駿馬》，後被沿用。全曲由八段樂章組成，描寫駿馬奔馳的景象，各章標題均以古代良馬之名稱呼，如龍馬、麒麟、驪驪、黃驃、烏騅、赤兔、青驄、驊騮等。每章各有鮮明的風格，但又串聯成似一幅駿馬奔騰的景象，四度音程加上切分音的使用，使曲子富跳躍與奔馳感。（李毓芳撰）

參考資料：336, 348, 500

奏幼樂

*八音班在祭典儀式中，單純絲竹演奏，沒有*嗩吶與鑼鼓，稱為奏幼樂。適用於任何祭慶典活動中，像襯樂或背景音樂般，常用的幼樂曲調有【新金榜】、【將軍令】、【一支香】、【普庵咒】、【長壽圖】、【富貴圖】及【春串】、【夏串】、【秋串】、【冬串】、【金串】、【銀串】等，常用的樂器有*二絃、*三絃、*月琴、*揚琴、古箏、笛子等絃樂器及吹管類樂器，視活動的大小決定樂隊人數之多寡。（鄭榮興撰）

醉仙半棚戲

*北管俗諺，北管*戲曲特有的諺語。民間常演的*扮仙戲有《三仙會》、《醉八仙》、《天官賜福》、《蟠桃會》等戲齣，其中又以《三仙會》、《三仙白》最普遍，因其角色較少，成本較低，其他戲碼則因演員眾多，相對成本也增加，「醉仙半棚戲」即表示醉八仙的扮仙費用是正戲戲金的一半，因其演員人數眾多之故。（林茂賢撰）

做功德

佛教徒相信亡者須透過親眷於七七日（四十九日）內禮請法師誦經禮懺或是施放瑜伽*燄口、做*三時繫念或做*大蒙山施食等普濟佛事；期待能以此功德（功能福德，亦謂行善所獲之果報）*回向亡者往生佛國淨土。因而沿襲成習，稱為「做功德」。

　　*釋教神職人員則以「做功德」為職業，其舉行儀式與*出家佛教法師所做儀式、使用儀軌皆不盡相同。（高雅俐、陳省身合撰）參考資料：395, 438

坐拍

*南管音樂語彙。讀音為 tse⁷-phek⁴。應是與*開拍同義，卓聖翔認為「捻點甲」的組合指法，

捻在「撩位」，而「甲」在「拍位」上，*曲簿中會以「×」代替「。」的拍位符號。*吳素霞念爲「齋拍」。(林珀姬撰) 參考資料：496

做三獻

道教一天的科儀，內含「結壇」、「起鼓」、「請神」、「拜天公」、「午供」、「拜經」、「祝壽」、「筵壽」、「普度」、「送神」等，整個活動稱爲做三獻。「結壇」即整個祭典活動的場地布置；「起鼓」即司鼓生擂鼓三通，伴奏音樂演奏開場樂，表示祭典正式開始；「請神」即恭請諸神前來參加祭典之意，視慶典不同恭請不同之神佛；「拜天公」即酬謝上蒼之意；「午供」即午餐前的供養儀式，奉獻香、花、燈、飯、果等，一般稱之爲午供，或稱獻午供，正式的科儀名稱是敬獻午供；「拜經」即誦唱經懺，在道教稱拜經文，在佛教稱拜懺；「祝壽」即起天神、還天神的祭典儀式；「筵壽」即祈求延壽拜斗科之科儀，如拜斗燈；「普度」即普度孤魂，是一項宴請孤魂吃飯享用，並向孤魂宣傳佛理，使孤苦魂魄都能超脫苦難，得升天堂；「送神」即慶典結束時，感謝所有參加的諸佛神，並恭送祂們回天堂的科儀。在做三獻活動中，樂師僅只配合各讚偈擔任音樂伴奏。(鄭榮興撰)

左營集賢社

南管傳統 *館閣。1915 年成立於高雄左營關帝廟，是高雄地區歷史最悠久的南管團體，曾經遷移至左營區䖰後街，改名爲興隆集賢社，約1997 年附屬於財團法人左營薛氏文化基金會，近年幾乎沒有活動。負責人曾有薛占、薛喜、謝天福、薛國樑等。*館先生曾有*潘榮枝、吳彥點、吳再全，以及陳榮茂等。館員有顏秋琴、錢金對、陳吟竹等。(蔡郁琳撰) 參考資料：396, 574

做一條事

舉行 *作齋科儀，自亡者過世後擇吉日出殯，在出殯前聘請僧侶來完成兩天的功德法事，稱之爲「二朝」或「二條」，若僅一天的科儀，則叫做「一朝」或「一條」，代表法事科儀規模的不同。(鄭榮興撰) 參考資料：243

作齋

客家人做喪葬禮俗「齋法」，古稱「營齋」，俗稱 *做功德或「做齋」、「做佛事」、「做道場」等。這是藉由佛教法事（齋法）科儀來超度亡靈，祈求佛祖普施恩澤，使亡靈可以減免生前罪過、免於墮入地獄受苦受難，使亡者能夠獲免其罪的禳拔儀式。「作齋」儀式的進行，通常都禮請法師（俗稱「齋公」），所行科儀，多半是因應喪葬超亡的法事，無論何種科儀，從其醮儀的專職人員身分來判斷，可知執行「作齋」法事科儀的人，若非「沙門」，即是「緇門」。所謂的「沙門」，是指出家的和尚，而「緇門」指的是在家修行的居士，通常在喪家門外搭壇舉行，因時間、目的以及規模大小的不同，而有不同的分類。整整兩天的功德法事，稱之爲「二朝」或「二條」；若僅一天的科儀，則叫做「一朝」或「一條」；如果半天則稱「午夜」或「晝夜」。雖然執行程序與內容大致相同，卻因爲規模不同而有詳細、簡略的分別。一般功德法事的進行，都有一套固定流程：請佛、發關、安灶、召亡、十王過案、丁憂、拜黃河、請經、拜懺、放赦、秉燭、尙香、過橋、擔經、繳庫、拜藥師、燃燈等。只是在執行時可以依照科儀規模，調整儀式的繁簡。其中不僅有科儀的進行、樂師演奏樂曲襯托，樂曲曲調，是以 *北管八音爲主還有部分雜耍特技的炫技式演出，以及傳統戲曲表演，如儀式進行至「請經」時可能會演一段《西遊記》；進行至「尙香」時會「弄鈸驅邪」；進行至「擔經」時會演出《目蓮救母》等傳統戲碼，相當富有特色。擔任後場伴奏的樂師，必須具備科儀流程的基本知識，以搭配法師的執行，有些樂師甚至具有法師（齋公）的身分，通曉各式科儀。「作齋」常用的樂器，除了傳統的鑼、鼓、大小 *嗩吶與胡琴等樂器之外，*揚琴、電子琴等樂器也經常使用。除了前述幾項樂器，法事科儀中常用的鐃（即「大鈸」）、鈸（即「小鈸」，亦即俗稱之「刮」）、

*木魚、*手鈴、磬〔參見引磬〕、引等法器，在法師的認知裡還兼具樂器功能。反之，執行齋法所用的「樂器」，不僅僅是一般樂器，也具有「法器」的意義。（鄭榮興撰）參考資料：12, 243

做中元

「齋法」科儀的一種，慣常於每年農曆 7 月，由各地寺廟舉行的一種普度儀式，用以超度所有未入輪迴的無主孤魂，即所謂 *盂蘭盆會或「中元普度」，整個活動又稱做中元，其主要對象乃是「神明」與「鬼魂」。道家科儀與佛家的不同，此處的做中元是指釋教科儀，其內容除一般恭請儀式外，其他主要儀式有豎立神幡、大士開光、拜懺、放水燈、焰口普度等。舉行期間有一天、二天或三天等等。（鄭榮興撰）

參考資料：243

三、當代篇

當代音樂及音樂教育面面觀

顏綠芬

　　本篇主要涵蓋當代音樂及音樂教育方面，人物包括音樂教育家、演奏家、歌唱家、作曲家、歌謠作家、音樂作家等，從早期留日音樂家（如張福興）、戰後大陸來臺音樂家（如蕭而化）到現今活躍之人物。作曲家方面，首先是以 1950 年前出生的人物為優先選取，其作品的質量皆有一定水準者；少數 1950 年後出生被列入者，有的是作品質量已受到相當肯定，並有影音出版者（如金希文、洪崇焜等），有的是女性作曲家中，常年努力於創作，有相當作品和發表者（如潘世姬）；選取標準仍會視時代背景有所取捨，像 1940 年前出生的，在兒童音樂、教育歌曲、樂器教學、古典音樂推廣上貢獻良多者，不一定是作曲家或傑出演奏家（如王錫奇、鄭昭明、鄧昌國、郭子究、李哲洋等）。另外軍樂領域也納入其創作者，由於長達近四十年的專制政權，許多軍歌、愛國歌曲都是中老年之輩熟悉的，亦成為臺灣音樂歷史中的一部分。外籍音樂家，不管其在臺灣居留時間長短，主要考量他們對臺灣音樂文化的影響和貢獻，像郭美貞、包克多、蕭滋等；近期的外籍音樂家納入的則有林克昌、林望傑等指揮。

　　音樂團體詞條撰寫原則，國立／公立音樂團體由於直屬臺灣各級政府機關，攸關政府音樂政策實施成果，故優先整理；民間音樂團體，一是以該團存在於臺灣之歷史長短作優先考量，特別是出現在臺灣早期社會、對於當代音樂發展具有一定程度影響力之音樂團體。即使現今已不復存在，但仍列入重要撰寫內容。二是在臺灣當代音樂某特定領域中，具有獨特代表性與發展意義的音樂團體。（如臺灣目前唯一的民營職業交響樂團——長榮交響樂團等）。三是現存音樂團體，雖然成立時間未超過十年，但在推動發表臺灣當代音樂方面特別活躍，具有代表性與影響力者（如十方樂集）。因為音樂團體眾多，國內的音樂評論又未建立起權威，且研究較少，難免有許多團體無法納入。

　　另外還有學會、協會等，特別是長年對臺灣社會音樂文化有諸多貢獻者；音樂機構除了相關政府部門、大專院校音樂系、教育單位外，還納入文化藝術基金會，及其相關的業務或獎項，像吳三連獎、國家文藝獎；

　　音樂期刊擔負了音樂教育、音樂批評、意見交流、訊息傳播等功能，在本篇儘可能納入各種音樂雜誌、期刊，尤其是發行多年已停刊者，如《全音音樂文摘》。另外，民間長期在音樂出版貢獻的出版社或人物亦在詞條之列。

　　教育方面，除了學校音樂教育有專家可以撰寫外，各種西方樂器的教育史，目前還是學界待拓荒的處女地，所幸亦有演奏家就現有的資料作蒐集整理，如鋼琴教育、小提琴教育等都出現在詞條上；國樂的名稱雖有爭議，並且是戰後才在臺灣推廣，數十

年來卻是影響深廣，所以有相當多的詞條，另還加上現代國樂的名詞解說；國樂的人物方面，相當大比例是戰後大陸來臺音樂家，本土音樂家的培養相對的較晚，所以亦納入 1950 年後出生者（如陳中申），並考量他們在其他方面的貢獻。有的音樂家因兼具演奏、創作等多方才華，雖然作品量不是很多，但在演奏（或指揮）、教學上有其成就，亦將其納入。

音樂作品的選取標準，在藝術音樂範疇上，一是具時代意義之作品（如《臺灣舞曲》、《上帝的羔羊》），二是廣為人知的傑出作品（如《梆笛協奏曲》、《琵琶行》），三是精選前輩作曲家的代表作。但是因篇幅、資料來源、學術研究尚待開發等因素，作品方面實無法廣納，必然有遺珠之憾。

本篇主要由顏綠芬博士規劃、主編，過程中，徐玫玲博士亦投入許多心血幫忙尋找適當寫作人選、協助審稿；呂鈺秀博士、陳麗琦博士在後期的編輯工作、資料補充上，更發揮了相當大的助力。

感謝所有的撰寫者、資料提供者，以及許多先進毫無保留的寶貴意見；遠流出版社編輯專業而耐性的投入，也令我們感動。在編寫本篇的過程中，我們遭受到許多的困難，主編之間也常常爭論得面紅耳赤，這時才深深感受到，原來各方對臺灣音樂文化研究的投入太少、太欠缺了。任何事的第一次都是困難重重、滿佈荊棘，不管我們怎麼努力，也難免思緒不周、漏洞百出。我們都有自己專職的教學研究工作，以課餘時間擔負重任，在時間緊迫、資料不足之餘，時常感到莫大的挫折感而萌生退意。但是，我們終究還是咬緊牙根撐下去了：不管怎樣，總要有第一本！

希望各位先進不吝批評指教，希望各界能提供更多資訊，也希望更多音樂學者能從本篇的不足獲得更多靈感，而投入臺灣音樂課題的研究；當然更希望政府、民間企業能有更多的投資，挹注在音樂研究上！

2008 年 2 月

【二版序】
當代音樂的承先啓後

陳麗琦

　　這是一個風起雲湧的時刻，我們目睹著臺灣音樂研究在 21 世紀的蓬勃發展，深度和廣度不斷擴展，工具書如《臺灣音樂百科辭書》和《臺灣音樂年鑑》的問世，爲我們提供了全方位觀察臺灣音樂的機會，詳實記錄了它的產生和流播。傳統紀實音樂會系列如「世代之聲」，不僅使音樂重獲歷史記憶，還將音樂與土地和人民聯結，賦予它更多生命力。臺灣音樂相關的論壇和期刊不僅成爲學術交流的平臺，更反映出臺灣音樂研究的深度和廣度。

　　《臺灣音樂百科辭書》當代篇的第二版秉承著初版的精神，並擴增了既有內容。不僅新增了音樂人物事跡，包括那些獲獎有成或已逝世的音樂家，二版亦收錄了在國際比賽中脫穎而出的音樂家，如曾宇謙、林品任等，反映了臺灣音樂的生命力和對國際的影響力正逐漸的擴大。

　　本篇同時也對各種樂器在這片土地上的發展史進行了延續。在這一版收錄的新辭條中，增加了音樂創作和音樂活動的內容，包括例如箏樂和合唱音樂，顯示出社會對於音樂理念的轉變，由過去的以教育爲主，逐漸轉向音樂的展演。此外，音樂學方面的辭條也進行了重新撰寫，展現了臺灣音樂研究在近年的主流發展趨勢。

　　總結而言，多元的臺灣音樂活動不僅爲我們提供了更清晰完整的研究視野，同時也爲未來的音樂研究提供了豐富的史料，爲臺灣音樂研究奠定了堅實的基礎。整個當代篇共包含了 647 條條目，其中有 85 條新增詞目，並對 90 條詞目進行了修訂，總字數達到 57 萬餘字，具備臺灣音樂教育和多元性的綜合參考內容，爲音樂愛好者、研究者和藝術家的參考資源，引領他們一同探索臺灣音樂的奧妙。

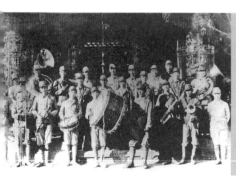

在這本辭典的編輯過程中，有幸得到許多音樂和教育領域專家學者的參與。這次的新增和修訂是由 64 位撰寫者共同完成的，感謝他們積極提供資訊，進行實地調查，參與詞目的撰寫。同樣也要感謝辭典的工作夥伴，在編輯過程中提供寶貴的建議和無限的支持。這些人的參與，幫助記錄了臺灣音樂文化的發展歷程，為臺灣音樂的傳承和研究，提供了詳實的基礎和豐富的音樂史料。

2023 年 10 月

主編序

當代篇

艾里生（**H. L. Arisson**）

（1919 美國賓州—？）

美軍駐臺 *軍樂顧問。來臺前爲美國當代指揮
家、作曲家、鋼琴家、豎琴家。1941 年畢業於
賓州大學，隨後到西點軍校任軍樂隊副指揮，
並在美國陸軍軍樂學校進修，翌年畢業派任美
軍步兵師的軍樂隊隊長，二次大戰隨軍赴歐陸
各地，轉任歐洲戰區特勤管弦樂隊隊長兼指
揮。1946 年赴倫敦音樂學院深造（約兩年）。
1954 年來臺，任美軍駐臺軍樂顧問（官拜准
尉），積極協助⊕政工幹校（今 *國防大學）軍
樂班訓練工作，並教授合奏、音樂欣賞、樂隊
行進練習、指揮法概要等課程。1956 年因鑑於
陸海空各級樂隊薪資無統一標準，且各隊差異
甚鉅，上書總統府，建議將樂隊分三級敘薪：
*國防部示範樂隊列第一級；總部級樂隊列第
二級；其他樂隊列第三級，各級樂隊隊員皆以
考選甄別，並獲總統批准、由參謀總長核辦，
藉此精進技藝以爭高薪的政策，對軍樂從業人
員士氣及水準提升發揮了激勵作用【參見國防
部軍樂隊】。艾里生爲臺灣軍樂界介紹許多美
國及西方軍樂名曲，還爲我國創作《雙十勝利
進行曲》、《總統進行曲》，改編《日耳曼進行
曲》爲《分列式進行曲》，並爲 *《中華民國國
歌》及《典禮樂》編寫軍樂套譜，艾里生對臺
灣軍樂發展有極大貢獻。（施寬平撰）

愛樂公司

臺灣的演藝團體、社教機構或營利企業，以
「愛樂」（Philharmonic）爲名，始自 1965 年，
由一群愛樂者所成立的音樂機構「愛樂公司」。
公司轄下分設「愛樂書店」、《愛樂月刊》、

「愛樂音樂社」及「臺灣樂器公司」四個部門。
愛樂公司由學商出身、精算幹練的經營者劉志
雄，依照衆年輕樂友之構想爲基礎，規劃、集
資而成立，社長爲吳祖容。最初設址於臺北市
衡陽路近新公園出口處。1966 年 3 月 1 日《愛
樂月刊》創刊，編輯群包括 *史惟亮、*許常
惠、*李抱忱、*黃友棣、*鄧昌國等樂壇重要
人物，劉志雄爲主編。實際上眞正撰稿執行編
務者，皆爲當時尚籍籍無名的年輕樂友群，如
蕭廣志、*韓國鐄、施炳健、葉思雅、*陳義
雄、*林宜勝等。7 月 1 日第 4 期出刊後，因衆
樂友紛紛出國深造，雜誌立陷停頓，直到陳義
雄被經營者說服，辭去教職出任無給職主編，
《愛樂月刊》第 5 期（1967 年 1 月 31 日）才得
以復刊。由於自始經營者即無稿酬經費之編
列，因此少有外來稿，整本雜誌全靠昔日編委
韓國鐄、蕭廣志（筆名魚露絲）、施炳健（筆
名方火人）與主編（筆名雅音、花憐人）大量
用筆名撰稿，第 37 期（1972 年 5 月），林宜
勝（筆名木子、雪梅）亦加入聯名主編。1960
年代臺灣古典音樂處於認知時代階段性功能的
需要，雜誌內容以推展普及樂教爲主，報導國
內外音樂動態、訊息，介紹樂壇風雲人物、新
觀念、新事物、樂理的教導、名曲曲式分析與
欣賞解說，甚至音樂故事、音樂典故與軼話等
趣味性文稿，以引導入門爲要務。這份當時唯
一的純音樂雜誌，出版了十年（出刊 47 期，
1974 年 5 月停刊），爲臺灣音樂界提供許多資
訊【參見音樂導聆】。《愛樂月刊》也孕育了姊
妹機構「愛樂書店」，出版許多音樂書籍，代
表性的叢書與文庫有精裝三巨冊套書：《交響
曲欣賞解說全集》、《歌劇欣賞解說全集》、
《管絃樂欣賞解說全書》，和爲數多達 30 多冊
圖文並茂的《愛樂文庫》，以及附解說文的
《舒伯特藝術歌曲全集》、《舒曼藝術歌曲全
集》、《德國藝術歌曲全集》、《西北民謠》及
《臺灣民謠》。此外，亦首先引進出版巴爾托克
（Béla Bartók）《小宇宙》等各類教材與管弦樂
總譜。這些都爲臺灣的音樂發展提供許多資
訊。「以有聲活動，補文字宣揚之不足，相輔
相成推展樂教」是「愛樂音樂社」（1966）成

立的主旨。1974年因愛樂公司改爲「樂府音樂社」獨立營運，皆由《愛樂月刊》主編陳義雄與林宜勝共掌社務，是繼*遠東音樂社之後，臺灣第二家音樂經濟機構，2002年歇業，營運近四十年。在舉辦音樂會方面：從「愛樂」到「樂府」，舉辦了無數的音樂活動，例如長笛家朗帕爾（J. R. Rampal）於1979年9月14日及1981年10月22日來臺；吉他及魯特琴演奏家布林姆（Julian Bream）於1985年12月4日來臺；戰後巴洛克復興與室內管弦樂團風潮之肇始者穆興格（Karl Münchinger）1982年11月16-17日，帶領司圖卡特室內管弦樂團（Stuttgart Chamber Orchestra）來臺，於1982年11月16-17日在*國父紀念館演出；以及美藝三重奏（Beaux Arts Trio, 1982.5.27）等頂尖樂團。並於1974年舉辦了臺灣首次完整的豎琴、魯特琴、十絃吉他、古樂詠奏團（Consort）、鋼琴四手聯彈之演奏會與講習會。此外，率先將音樂會安排到其他縣市，如宜蘭、羅東、桃園、中壢、新竹、清水、大甲、員林、嘉義、新營、歸仁、屏東、臺東、花蓮、澎湖等地，使其他地區也可同享高水準精緻藝術。在推展樂教方面：史惟亮出掌*臺灣藝術專科學校（今*臺灣藝術大學）音樂科時，共同簽立臺灣前所未有的「音樂建教合作」（1975），使音樂科管弦樂團於音樂會上得與國際名家協奏的機會，並免費獲名家個別指導。「樂府」除支付➕藝專協奏基本費外，並捐贈數臺鋼琴，1970年代解決因當時➕藝專淹水、鋼琴全毀的教學困境。「樂府」音樂會則因管弦樂團的協奏，提高可聽性，兩全其美。愛樂系列的三個機構也聯手首開臺灣的紀錄，舉辦「音樂書刊展」、「貝多芬誕生二百年紀念展」（1970年，包括展出私人收藏貝多芬的書譜、文物、手稿、圖片、唱片，播放音樂、演講等）。此外，在樂器部分亦有貢獻。自1960年代末，「愛樂」陸續爲臺灣樂壇引進代理德奧名琴史坦威鋼琴（Steinway），後續的「樂府」則引介了貝森朵夫鋼琴（Bösendorfer）、貝赫史坦鋼琴（C. Bechstein）、義大利法古歐里（Fazioli）等歷史名琴。更重要的是在1970年代之「樂府音

樂社」肇始*豎琴教育之推廣與人才之培育，有計畫的推出系列豎琴獨奏、重奏、合奏之演出活動，引進外籍師資，編印臺灣第一本豎琴教材，造就了今日樂壇上眾多的演奏人才。（陳義雄撰）參考資料：154, 155

《愛樂月刊》

參見愛樂公司。（編輯室）

奧福教學法

奧福（Carl Orff, 1895-1982）是現代作曲家、音樂教育家，他對於兒童音樂教育有異於傳統的新思維，既人性又具吸引力。奧福教學法爲臺灣音樂教育開了富有創造力、想像力和無限希望的窗口。奧福教學在臺灣發展的軌跡如下：1969年比利時籍的蘇恩世神父（Alphone Souren）把奧福音樂教學法引進臺灣，在臺北市私立光仁小學【參見光仁中小學音樂班】推廣奧福教學；1971年*林榮德在臺灣首創奧福音樂教室；1982年*東海大學首開奧福教學法與直笛課程，由張珊卿授課【參見直笛教育】；1983年創世紀奧福音樂教室由*王尙仁與李晴美策劃，並邀請奧福機構（Orff-Institut）主任Barbara Haselbach來臺講習，首開以民間的力量推廣奧福音樂教學法；1984年起王尙仁受聘爲*雙燕樂器公司音樂教學顧問，推廣奧福與直笛教學。當時，雙燕樂器公司以民間力量提供奧福樂器，協助教育當局辦理研習活動，得以讓奧福與直笛教學的推廣範圍更廣，效率也更高；1985年起，林榮德開始在臺南舉行一年一度的奧福國際音樂夏令營；1986年後，陸續加入奧福音樂課程並大力推廣的大專院校有：➕臺師大家政研究所、➕臺北師專（今*臺北教育大學）、➕女師專（今*臺北市立大學）、*中國文化大學推廣部、➕台南家專（今*台南應用科技大學）、➕臺藝大舞蹈系和嘉義、新竹、花蓮、臺中等師範專科學校；1988年➕文大推廣部首先開設奧福音樂師資班課程；1989年➕北藝大舞蹈學系主任平珩開始在舞蹈系安排奧福音樂課程；1992年成立「中華奧福音樂教育協會」，積極展開全面的國內外教學研習、座談

會、演講或表演，至今每年仍舉行數十場次的
研習課程。奧福教學法在臺灣近四十年的發
展，引起頗大的回響，其無論在教育思想、哲
學、理論、觀念及教學法上，都具有創造性與
思考力的引導與啓發，在音樂教育界引起關注
與重視，教育當局把奧福教學法納入研習的重
要課題，不管是教育部、教育廳、➕省交（今
＊臺灣交響樂團）、教師研習中心、各縣市政府
教育局都爲各級學校老師舉辦奧福音樂教學法
研習，許多大專院校也把它當作專題講座的主
題。全臺公私立幼稚園和托兒所把奧福教學法
納入兒童必備課程，同時被國立編譯館編入幼
稚園和國小的音樂教材；教育部實施九年一貫
新課程〔參見音樂教育〕後，音樂課不再只是
唱歌、視譜和樂理教學，還要結合美術、舞
蹈、文學和戲劇多元活動，更要以綜合的方式
展演。於是，音樂課正式納入藝術與人文的課
程。這個時期的奧福教學法又再次被提出來討
論，學校的各科藝術教師也探討如何跨越不同
的領域，達到統合教學的效果。➕台南家專音
樂科主任＊周理悧和➕嘉義師院（今＊嘉義大學）
的音樂教育學系主任蕭奕燦，分別把奧福課程
納入必修課。➕台南家專由林芳瑾，➕嘉義師院
由蕭奕燦負責教授奧福教育理論、教學法及實
習的課程。➕嘉義師院還擁有全臺設備最完備
的奧福專業教室。此外，臺灣的樂器廠商經過
十幾年來的研究、改進，已經研發出品質良好
的奧福樂器，加入國際市場並佔有一席之地。
至於奧福教學發展重要人士，自 1984 年起，
在王尚仁規劃與推廣下，得到雙燕樂器公司、
板橋教師研習中心、➕女師專及➕臺北師專、
➕台南家專、➕花蓮師專（今＊東華大學）與
➕嘉義師專等學校的響應，紛紛納入直笛與奧
福教學法的課程。另外＊賴德和、張珊卿、郭
惠嫻、李晴美、鄧皓書、蘇淑華、黃紀美、鄭
又慧、劉嘉淑、陳惠齡、林芳瑾、徐智慧、蕭
奕燦、曾琤、詹芳茹、張碧娟、李春華、周千
莉、郭芳玲、周純華、林佳誼、林芳寬、游苑
平、周逸萍等都曾經在教學推廣上努力。（劉嘉
淑撰）

B

白鷺鷥文教基金會（財團法人）

以推展本土藝術文化與教育事業為宗旨的全國性社會公益團體。1993 年 9 月 23 日由發起人盧修一及鋼琴家 *陳郁秀伉儷與文化藝術界熱心人士共同創立，對長久以來被忽略的本土藝術文化進行保存與發揚，並經由藝文展演、講座等活動，以及深度研究、出版發行等途徑將成果推廣普及。

一、藝文展演與講座活動

基金會自成立以來，舉辦過 50 餘場「弦歌琴聲」音樂下鄉系列活動，並定期舉辦歲末音樂會、公益音樂會、白鷺鷥新秀音樂會等系列活動，及不定期地邀請國內外音樂家蒞臨演出。優質且多元的音樂會，讓觀眾層面涵蓋高層專業人士與一般社會大眾，一方面培養社會大眾對藝術的喜好，一方面也透過藝術的教化，達到涵泳人心、淨化社會的功效。

1995 年舉辦「臺灣音樂一百年」系列活動，為當時藝文界一大盛事，活動內容包括 16 場臺灣音樂文化的研討會與演講論壇，如「臺灣音樂一百年學術研討會」、「認識臺灣音樂入門市民講座」、「臺灣音樂一百年大師講座」，會中邀請專家學者發表論文並集結出版成《臺灣音樂一百年論文集》。並舉辦 7 場不同類型的大型音樂會，包括「臺灣音樂一百年巡禮：開鑼之夜」、「室內樂之夜」、「鑼聲響起：南管之夜」、「鑼聲響起：北管之夜」、「臺灣歌謠思想起：族群篇」、「臺灣歌謠思想起：在地篇」、「西樂在臺灣：管弦樂之夜」等，又在臺灣各地舉辦「影像中讀臺灣音樂史」攝影展，並出版《百年臺灣音樂圖像巡禮》專書，為臺灣音樂百年歷史的重要里程。

二、深度研究與出版發行

（一）本土音樂文化研究與出版：針對早期臺灣本土音樂文化前輩人物及相關史料作有系統的蒐集、整理、研究、保存與出版。1997 年出版《音樂臺灣：一世紀的音樂歷史說唱》專輯，透過代表性歌謠詮釋臺灣百年歷史。自1997 年起陸續進行資料庫建置工程「臺灣前輩音樂工作者資料庫」、「百年臺灣音樂圖像影音數位資料庫」，並建立「百年樂人：前輩音樂工作者群相」網站。同時出版《臺灣前輩音樂家傳記》系列，包括《張福興：近代臺灣第一位音樂家》（2000）、《郭芝苑：沙漠中盛開的紅薔薇》（2001）與《呂泉生的音樂人生》（2005），並於 2008 年出版臺灣第一部集國內音樂界與教育界學者之力共同參與寫作的 *《臺灣音樂百科辭書》，維護並保存臺灣音樂文化資產。其他成果包括出版《臺灣民主歌》（2002）等。

（二）文化創意產業研究與出版：基金會近年來更將視野拓展到文化創意產業及政策，透過深度研究，進行出版並加以推廣，如「西港丙戌香科紀錄片」及近 30 種出版品，包括《鑽石臺灣：多樣性自然生態篇》（2007）、《鑽石臺灣：多元化歷史族群篇》（2010）、《珍寶臺灣》（以中、法、英、日等四國語言出版，2010-11）、《文創大觀 1：臺灣文創的第一堂課》（2013）、《臺灣豐彩：臺灣紅、臺灣青、臺灣金》（2014）、《文創大觀 2：臺灣品牌來時路》（2015）、《大象跳舞：從設計思考到創意官僚》（2018）等。

三、臺灣文化藝術的創新製作與推廣

為支持國人音樂創作，基金會不僅委託創作並推廣展演，作品包括 *黃新財〈白鷺鷥之歌〉基金會會歌（1993）、《白鷺鷥藝術歌曲集》（1999）、*陳建台《淡水》鋼琴協奏曲（2001）、*張邦彥《大音希聲（道德經）》交響詩（2005）、*金希文《第二號小提琴協奏曲》（2004）、劉學軒《陳慧坤之畫》管弦組曲（2007）、王怡雯《古都三景》小提琴協奏曲（2011）、楊嵐茵《鋼琴協奏曲》（2011）和《鈴蘭》弦樂四重奏（2015）、以及 *錢南章

《第七號交響曲浪漫政治家》紀念盧修一博士（2017）等獨奏、協奏、室內樂和管弦樂作品。

近年來更以「臺灣DNA」為基礎，結合藝術與科技推出即時互動多媒體劇場，作品包括《路》（2015）、《夢鍵愛琴》新鋼琴表演藝術（2016）、《追》（2018）、XR《迷》虛實穿插共構整合之新表演藝術（2019）等跨界作品，呈現極具實驗與創新的成果。

基金會秉持著專注的精神，從早期聚焦於本土藝術文化的研究、保存、推廣與發揚，到近年來延伸拓展到文化創意產業從事深度研究、出版與推廣，並大力支持臺灣當代文化藝術的創作，不變的是卅年來對臺灣藝術文化與教育的堅持與使命感。（陳麗琦整理）參考資料：68, 69, 70, 261, 262, 310

《梆笛協奏曲》

*馬水龍1981年作品，是以梆笛為主奏，結合西方管弦樂團編制的協奏曲。同年在「第1屆中國現代樂展」（⊕中廣主辦）中，由*張大勝指揮*台北世紀交響樂團首演，*陳中申吹奏梆笛，二十多年來已先後在美、加、韓、德、法等國演出，*上揚唱片為其所製作的唱片、錄音帶所賣出的數量，也打破了歷年來臺灣作曲家有聲作品發行的紀錄。當年⊕中廣每天整點報時所播放的音樂，是馬水龍由《梆笛協奏曲》的序奏部分稍作改寫而來。馬水龍此曲創作上的心路歷程為：「梆笛具有清麗、優雅、細緻、活潑而明亮的音質，符合所謂的絲竹之美，能確切的表達出江南煙雨朦朧般的詩情，也能展現平原山川遼闊、壯碩的氣勢。這兩種深刻的感受，在作曲者馬水龍的內心，形成了創作上的衝擊力，一個輕快，一個博大，這兩種截然不同的對比，就成為馬水龍寫《梆笛協奏曲》構想的主要方向。」（上揚唱片內頁解說）

此曲為中間不停頓的連章形式，採取首段（第一樂章）、中段（第二樂章）、終曲與尾聲（再現首段第一、二主題，略加變化）。（顏綠芬整理）參考資料：119, 372

包克多
（Robert Whitman Procter）

（1928 美國麻州波士頓－1979.4.11 美國俄亥俄州）

指揮家、管風琴演奏家。自小多才多藝，曾就讀於波士頓大學音樂系，後轉往紐約曼哈頓音樂學院學習，獲得音樂碩士學位。除了主修理論作曲，並為專業的管風琴師。二次大戰期間，曾在歐洲從軍。三年的軍旅生涯中，專職指揮美軍43師「勝利女神合唱團」（Winged Victory Chorus）。包克多曾指揮紐約的外百老匯劇場（Off-Broadway Shows）長達十年，並且曾被選為伯恩斯坦（Leonard Bernstein）音樂劇《西城故事》（West Side Story）全國首演之指揮。1970年受聘指揮紐約長島交響樂團（Long Island Symphony Orchestra），他的許多作品也經由該樂團介紹至美國各地。1973年，應中國文化學院（今*中國文化大學）創辦人張其昀之禮聘，首度來臺，擔任該院音樂學系教授，與當時的系主任*唐鎮合作無間。除了教授合唱、合奏、指揮法、伴奏法以及理論作曲課程外，並領導華岡交響樂團及合唱團演出多齣神劇、歌劇以及交響曲，更鼓勵學生演出他的作品。當時他指揮許多合唱經典作品，如：韓德爾（G. F. Händel）的《彌賽亞》（Messiah）、孟德爾頌（F. Mendelssohn）的《以利亞》（Elijah）、卡爾‧奧福（Carl Orff）的《布蘭詩歌》（Carmina Burana）、史特拉溫斯基（I. Stravinsky）的《詩篇交響曲》（Symphony of Psalms）、貝多芬（L. v. Beethoven）的《合唱》交響曲等，在1970年代皆是非常難得。包克多還為當時的華岡合唱團和指揮*杜黑改編了四首合唱幻想曲：《思鄉》（*黃自曲）、《春思曲》（黃自曲）、《我住長江頭》（青主曲）和《長城謠》（劉雪庵曲）【參見四劉雪庵】。歌劇方面，於1976年6月在*臺北中山堂與*曾道雄、*陳榮貴、*歐秀

雄及外籍歌唱家等共同演出華格納（R. Wagner）之歌劇《唐懷瑟》（Tannhäuser）。此外，包克多對臺灣*管風琴教育發展亦有許多貢獻。1977年，當*台灣神學院擁有第一架管風琴Kilgen & Sons後，其與贈送管風琴給該院的*施麥哲負責管風琴裝置及維修等工作，並細心教導該院教會音樂系管風琴之學生。雖只教了一年，卻直接帶動了臺灣管風琴學習的風潮。1978年夏天，因舌癌返美接受治療，不幸病逝，享年五十一歲。（陳茂生撰）

《八月雪》

原為中國諾貝爾文學獎得主高行健作品，敘述禪宗六祖慧能拋棄對衣缽的物戀，以心傳心，證悟空見及嗣後盛唐至晚唐二百五十年間禪門發展的歷程。*行政院文化建設委員會（今*行政院文化部）主委*陳郁秀有感於文化藝術需要傳承，更需要創新，於是邀請高行健將之改編成三幕九場歌劇，而高行健認為這部製作開了一個21世紀的思路，能在臺灣這個特殊地點製作，更能彰顯東西文化交會的精神。這部結合京劇（參見●）、歌劇、話劇、舞蹈的藝術表演，於2002年12月19-22日於*國家戲劇院首演，由陳郁秀製作、高行健編導、許舒亞作曲、馬克·卓特曼（Marc Trautmann）指揮，並配合包括葉錦添（服裝造型）、聶光炎（舞臺布景）、林秀偉（舞蹈）、*李靜美（音樂總監）、菲利浦·葛瑞思潘（Philippe Grosperrin）（燈光）等人，成為國際級舞臺劇，加上京劇演員吳興國及臺灣戲曲專科學校（今*臺灣戲曲學院）50名國劇團及綜藝團演員、*實驗合唱團50人大歌隊、*國家交響樂團加上*十方樂集近百人樂隊擔綱演出，陣容堅強前所未見。●文建會並與法國馬賽市合作，於2005年1月28-30日在馬賽歌劇院演出，獲得極大回響，不僅為國家作文化交流活動，也開拓了臺灣國際地位。《八月雪》演出人員創國內表演藝術參與人數最高紀錄，製作過程也創多項紀錄，更創下諾貝爾文學獎得主作品，首次在臺灣進行全球首演的紀錄。高行健「東方歌劇」、「全能的戲劇」的理想，因而實現。

陳郁秀表示，《八月雪》雖是非歌劇、非京劇，但從演員到導演，借重的還是京劇在臺灣長年累積起來的基礎，以及傳統京劇寫意式的舞臺概念，從中再加以發展、突破的。《八月雪》的演出雖然受到諸多批評，諸如經費耗資太多、音樂雖有不同但無新意、音樂捆住演員手腳、京劇演員歌唱能力無法發揮、動作僵硬、身體和節奏疏離、不戲不劇的「禪宗劇場」等，但更多受到肯定的是，如報評所言「高行健對戲劇的獨到見解」（2002.12.23，《自由時報》）、「聶光炎的舞臺視覺設計，美到令人摒息」（2002.12.21，《民生報》）、「許舒亞音樂鋪天蓋地又扶發幽微，已成功而深切的詮釋了創作的題旨」（2002.12.21，《自由時報》），「西方音樂結構設計出三度空間或二度空間，用打擊樂、弦樂四重奏、交響樂團及男女高音相互置放，形成另一種音樂張力」（2002.12.03，《自由時報》），也讓《八月雪》有更多嶄新的音樂空間。《八月雪》是具有國際性、前瞻性等多重意義的文化活動，其野心和魄力、為未來尋求出路的熱切和深度，是其他作品無法比擬的，比起過去的歌劇內容，在廣度和深度上都有所創新，此外更顯現臺灣傳統戲曲和西方戲劇，還有很大的對話、合作空間。（蔡淑慎撰）參考資料：12, 26, 70, 273, 274, 275, 276, 277, 278, 279, 280

北港美樂帝樂團

1925年創辦之管樂團，起初由陳元在、楊榮輝、許金枝、陳清波、蔡維良、林問、*李鐵、許福榮、蔡雲騰、紀清塗等十名北港地區的愛樂人士所組成，以參加北港朝天宮媽祖出巡遶境活動為其主要目的（參見●北港傳統音樂）。樂團起先名為「新協社」西樂團，其運作所需的開銷均以社員每月繳交的「館費」來支應，社員自備樂器，並由李鐵擔任義務指導。最初樂團分編成銅管樂器和打擊樂器，由於缺乏擔任演奏小號的樂手，因此以「單簧管」代替小號在樂團中的角色，直到1928年*陳家湖等十人加入樂團後，始有人員吹奏小號。1931年，陳家湖鑒於以「新協社」為名，無法彰顯其西

樂管樂團之特色，因此建議以英文 MELODY（旋律）的諧音，改名爲北港美樂帝樂團。在「美樂帝」時代，樂團規模最多曾達到 60 多人，於是其中一部分團員因場地不敷使用，乃退出「美樂帝」另組「麗聲樂團」（約 1951 年）。二次戰後，北港美樂帝樂團更名爲「北港西樂團」，其成員也慢慢擴增到 7、80 人的編制。目前北港樂團由陳家湖之子陳哲正指導，並發起成立「北港愛樂協會」，除延續老樂團香火，也組織北港青少年管弦樂團，並逐步擴大青少年團員。目前青少年團員約有 70 人，藉由每次的音樂發表來活絡北港地區管弦樂風潮。（李文彬撰）

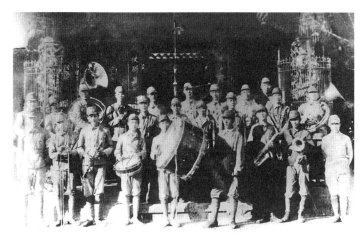

北港西樂團

北港美樂帝樂團二次戰後的名稱〔參見北港美樂帝樂團〕。（編輯室）

《北市國樂》

由 *臺北市立國樂團負責編輯和出版的月刊，由 *陳澄雄團長創刊於 1985 年 1 月 20 日，爲臺灣第一個由公立樂團斥資發行的 *國樂刊物。最初兩期稱爲《中國音樂通訊》，爲單張四版報紙形式的雙月刊。至第 3 期（同年 5 月）改刊名爲《北市國樂》，正式以「局版臺誌字第四六四號」向行政院新聞局辦理登記，並由李時銘出任主編。至第 4 期（同年 7 月）改爲每月出版一期，一年出刊十期。至第 5 期

（同年 8 月）獲 *行政院文化建設委員會（今 *行政院文化部）主委陳奇祿題字刊名。第 38 期（1988 年 9 月），在報導「臺北市藝術季」〔參見臺北市音樂季〕的月份，特別將版面擴增爲六版，平時仍維持四版。第 39 期（1988 年 10 月）由陸雲逵接任主編。自 1992 年 7 月起（總第 83 期，雜誌版第 1 期）由 *王正平團長改爲雜誌版，彩色印刷，每期頁數 21 到 35 頁，由許克巍接任主編。以《北市國樂》刊名發行出版共 235 期。2008 年 3 月，由 *鍾耀光團長改版爲《新絲路》雙語雙月刊（ISSN: 102344-1，GPN: 2007400026，新絲路第 1 期），每期擴增至 56 頁，以每本新臺幣 100 元零售價販售。2013、2014 年改爲雙語季刊發行，2015 年爲配合政府環保政策，全面改爲電子化（《新絲路》第 39 期起），雙語雙月刊形式出版，刊載於臺北市立國樂團官網及 ISSUU 國際期刊網站，提供愛樂者免費瀏覽及下載。2016 年起，每期版面縮減爲 20 至 48 頁，繼續以電子化形式出版。

《北市國樂》爲綜合型國樂月刊，除了報導該團演奏業務及相關業務外，尚包括音樂學術論文、音樂評論、器樂講座、演奏心得、樂壇逸事、國樂趣事、紀念專文、社團活動、音樂比賽等內容，是臺灣唯一的國樂樂訊報導刊物。最初以臺灣國樂樂訊爲主要報導內容，兩岸開啓文化交流之後，又囊括香港、大陸地區的國樂樂訊。雜誌版形式發行後，曾開放給音樂界投稿；改以《新絲路》後，委託專業廠商承攬，邀請學者專家撰稿。1991 年該團將 1 至 70 期合輯爲合訂本，1993 年將 71 至 82 期合輯爲合訂本，此後以年度合輯形式，陸續出版合訂本。（林江山撰、鍾永宏修訂）參考資料：163, 164

《表演藝術年鑑》

創刊於 1995 年，由表演藝術聯盟發行、*中正文化中心出版，是國內少數持續出刊二十年以上的文化年鑑，記錄臺灣表演藝術的創作與生態變化。2004 年以前，年鑑偏重表演藝術發展的論述。2004 年改版，重新定位爲表演藝術資

訊的工具書，系統化分類蒐集資訊，以資料的詳實與周全爲編輯原則，客觀呈現年度表演藝術領域的現象。全書共分爲「年度十大事件」、「大事紀」、「全新製作」、「專文」、「研習活動」、「出版品」、「評論文章」、「創作獎項」等單元。此外，也邀請學者專家撰寫年度回顧專文，爲年鑑蒐集之大量資訊提綱挈領。在2007年10月開始出版電子版雜誌。（編輯室）參考資料：302

表演藝術圖書館

表演藝術圖書館隸屬*國家兩廳院，成立於1993年，館藏超過19萬件，由於圖書館爲服務母機構之專門圖書館，館藏發展策略配合場館政策，以演出節目、教育推廣等需求爲主，故特色典藏爲兩廳院主辦節目的相關文物如海報、節目單及影音資料等。特殊典藏室爲樂評家曹永坤於2008年遺贈之黑膠唱片等7萬多件之視聽館藏，包含2萬多張黑膠唱片、4萬多張CD及兩臺古董黑膠唱機，於2009年10月起開放使用。此外，爲推廣館藏，圖書館不定期推出主題策展、專題講座、節目相關館藏目錄（如TIFA臺灣國際藝術節、夏日爵士派對〔參見四爵士音樂節〕等）及精選館藏推薦等，提供讀者參考利用。圖書館內的空間包括CD及期刊圖書典藏區、聆聽及閱覽交流區、主題策展區、視聽室以及特殊典藏室。2021年起陸續整合*國家表演藝術中心轄下之國家兩廳院，*衛武營國家藝術文化中心、*臺中國家歌劇院、*國家交響樂團等三館一團演出資料，建置國家表演藝術中心數位典藏系統，是紀錄臺灣表演藝術發展脈絡，具歷史性、豐富性與完整性的表演藝術文物資料庫。（編輯室）

C

蔡秉衡

（1967.5.28 高雄）

音樂史學者、二胡演奏教育者。*國樂啓蒙先後受教於羅啓瑞、陳政統、楊宏榮等；1987年考入 *中國文化大學音樂系國樂組主修二胡師事 *李鎮東，1991年考入 ⊕文大藝術研究所音樂組碩士班主修音樂美學師事 *劉燕當；2000年考入 ⊕文大史學研究所博士班師事王吉林。歷史學曾師事李紀祥、中國音樂史學曾師事伊鴻書。曾任 ⊕國科會特殊延攬人才、⊕中華工專通識科目專任講師、*華岡藝術學校國樂科科主任、佛光大學歷史學系系主任、*臺灣藝術大學教學發展中心主任、⊕臺藝大中國音樂學系教授兼系主任、《藝術學報》主編。

蔡秉衡少時習小提琴與美術，高中時期習中國笛因而開始接觸 *國樂，爾後專修二胡演奏。博士期間在王吉林帶領下探研北朝史與唐史，對北朝音樂史學尤有獨到處。另外在李紀祥帶領下，結合史學與樂學開啓釋奠學的新領域，對於歷代釋奠樂的發展提出清晰脈絡，並對臺灣釋奠樂的歷史與現況提出重要的研究貢獻。在學術研究推動上，曾策劃舉辦多項具開創性的大型國際學術研討會，例如2010年與2011年分別舉辦第1、2屆「中國音樂史學國際學術研討會」、2013年「融會與啓發：中國音樂的多元交流與發展國際學術研討會」、2015年「融會與啓發：音樂學的多元視角國際學術研討會」、2017年「融會與啓發：中國音樂『學』與『術』國際學術研討會」、2021年「國樂春秋：2021臺灣國樂展演國際學術研討會」等，對於促進學術交流作出重大貢獻。2022年出版專書《孔廟釋奠樂學》，首開釋奠樂學研究之視野。

（張儷瓊撰）

蔡伯武

（1931.5.13 中國江蘇吳縣—2019.2.17 新竹）

軍歌作曲者，別號大雅。畢業於中國江蘇省立第四中學、⊕政工幹校（今 *國防大學）音樂組第四期及前軍訓班十九期，歷任排長、幹事，⊕政戰學校音樂學系教官、⊕藝專（今 *臺灣藝術大學）及 *中國文化大學舞蹈系系教師。1956年以〈悼歌〉首度參加軍中文藝獎徵稿，即獲高級組入選；1958年以〈築路號子〉獲總政治部軍歌徵選生活歌曲第三獎；1959年則以〈家國恨〉獲總政治部軍歌徵選生活歌曲第一獎【參見軍樂】。擔任「復興崗合唱團」指導教師與指揮，每年均帶領復興崗合唱團參與校內外各項重大演出，如1967年「吳伯超先生紀念音樂會」等。1972年與 *李健兩人合作完成清唱劇《風雨同舟》（*黃瑩作詞、*蔡盛通編曲），並於同年2月5日指揮復興崗合唱團在臺北市 *國軍文藝活動中心舉行首演，深獲好評。1978年到1981年再度與李健合作完成三幕七場歌劇《雙城復國記》，並擔任臺北市藝術季【參見臺北市音樂季】壓軸節目，於1981年11月1-5日在 *國父紀念館演出五場，獲得回響。同年11月16-19日在高雄市至德堂演出四場。另與 *劉燕當共同製作軍中之聲「音樂花束」廣播節目，曾獲廣播節目音樂類 *金鐘獎。其他重要作品有《領袖頌》（八樂章大合唱）；軍歌20多首，最著名則爲〈英勇的戰士〉（*劉英傑詞，1977）與〈滅共救國曲〉（劉英傑詞，1974），尤其是〈英勇的戰士〉至今仍受官兵喜愛；學術性著作則有《音樂本質與樂曲結構析論》（1980，臺北：樂韻）。此外，*蕭而化諸多書籍譜例，都由其協助繪製。（李文堂撰）

重要作品

〈悼歌〉（1956）、〈築路號子〉（1958）、〈家國恨〉（1959）、清唱劇《風雨同舟》（1972，與李健合作完成、黃瑩詞、蔡盛通編曲）、歌劇《雙城復國記》（1978-1981，與李健合作完成，三幕七場）、《領袖頌》（八樂章大合唱）、〈英勇的戰士〉（1977，劉英傑詞）、〈滅共救國曲〉（1974，劉英傑詞）。著作：《音樂本質與樂曲結構析論》（1980，臺北：樂韻）。（李文堂整理）

蔡誠絃

（1908.2.20 澎湖馬公—1991.9.3）

小提琴教育家。從小家教嚴格。畢業於臺灣總督府臺南師範學校〔參見臺南大學〕後，至小學教書六年。後赴日留學，考入私立東洋音樂學院（今日本東京音樂大學），主修小提琴與作曲。回國後就任母校教師，後升任教授，任教達四十多年。除在學校教授音樂課外，也指導小型管弦樂團，培育出無數音樂新秀，例如 1960 至 1980 年代✛省交（今*臺灣交響樂團）首席*黃景鐘。亦到各地演奏，對府城和南臺灣的音樂教育，貢獻良多。他也擅長作曲與編曲，作品有《臺南頌》等，晚年也在臺南✛中廣電臺主持音樂欣賞節目「輕鬆的歌聲」，頗受聽眾喜愛，一生奉獻古典音樂教育。（邵義強撰）

蔡繼琨

（1912.9.25 中國福建泉州—2004.3.21 中國福建福州）

臺灣省警備總司令部交響樂團（今*臺灣交響樂團）創辦人兼團長蔡繼琨，出身彰化鹿港名門，係前清進士蔡德芳之曾孫，邑拔貢蔡毅元之愛孫，父親蔡實海亦是飽讀詩書之士。他不僅擅長交響樂指揮及音樂創作，更是個著名的音樂教育家。蔡繼琨曾祖父蔡德芳於 1894 年臺灣被割讓予日本後即攜同家族返回祖籍福建泉州定居，地方人士習稱其為「臺灣蔡」。1912 年 9 月 25 日正逢陰曆 8 月 15 日中秋節，蔡繼琨於泉州市西街井亭巷的「臺灣蔡」宅邸呱呱落地。蔡繼琨自幼即聰慧過人，擅於賦詩作對，更能左右開弓寫得一手好字。弱冠之齡畢業於廈門集美高級師範學校，並留校擔任軍樂隊指揮。為更進一步深造音樂，乃於 1933 年赴日本東京帝國學校留學，鋼琴家 *高慈美當時亦在同校就讀。留日期間蔡繼琨隨大木正夫學習作曲，並追隨校長鈴木鎮一研習指揮，私下再追隨日本新交響樂團奧地利籍指揮約瑟・羅森史督克（Joseph Rosenstock,1895-1985）學習指揮，為他日後從事交響樂團指揮工作奠定下基礎。1936 年 9 月他以管弦樂作品《潯江漁火》獲得「日本現代交響樂作品」徵曲比賽首獎，並獲得當時駐日大使許世英（1873-1964）的特別召見與鼓勵。對於這次得獎，蔡繼琨自認為異常榮幸，因為與賽者包括齊爾品（Alexander Tcherepnin,1899-1977）等作曲高手，而他僅是一名初出茅廬的作曲學生。《潯江漁火》係他的童年回憶，當年他常在所就讀的廈門集美小學前觀看潯江上的扁扁漁舟以及漁民勤勞地撒網捕魚，這些皆構成他難以忘懷的影像。因此乃以故鄉泉州的南音〔參見●南管音樂〕為創作素材、以西方管弦樂手法描述潯江風光，而譜出一部富有民族色彩的管弦樂曲。1937 年中日戰火將起之際，蔡繼琨隨即束裝返回中國，投入抗日救國勞軍行列，並創作〈抗戰的旗影在飄〉、〈捍衛國家〉等多首抗戰合唱歌曲。1940 年他奉命創辦福建省立音樂專科學校（✛福建音專之前身），並以二十八歲之少齡擔任首任校長，是當年全中國最年輕的大專院校校長，而傳為一時之美談。同年，並與聲樂家葉葆懿（1915-1974）締婚。1945 年太平洋戰爭結束後，日本戰敗投降，由前福建省主席陳儀掌理「臺灣省行政長官公署」及「臺灣省警備總司令部」等兩個臺灣最高行政單位。陳儀蒞任後，特任其舊屬蔡繼琨返臺擔任臺灣省警備總司令部少將參議，負責籌辦交響樂團與音樂學院。蔡繼琨來臺後，即在其留日友人高慈美、*呂泉生、*林秋錦等人陪同下，

積極拜訪臺灣音樂界人士與民間音樂社團。在他的奔走下,來自臺灣各地或各民間樂團之擅長西洋管弦樂器的音樂高手,紛紛報名加入警備總司令部交響樂團的行列,爲樂團奠定良好基礎。1945 年 12 月 1 日,臺灣第一個專業交響樂團「臺灣省警備總司令部交響樂團」終於成立,創辦人蔡繼琨獲聘擔任團長兼指揮。這個樂團係當時中華民國三大官方交響樂團之一,另兩團爲上海市政府交響樂團以及南京中華音樂劇團管弦樂隊。在蔡繼琨的領導下,臺灣省警備總司令部交響樂團共有管弦樂隊、軍樂隊和合唱團等三個團隊,總人數達 200 人左右,規模爲全遠東之冠。戰後百廢待舉的臺灣社會藝文活動頗爲貧乏,省交響樂團蓬勃的演出活動爲臺灣民眾帶來歡愉,甚至被視爲「省寶」。蔡繼琨在 1947 年 4 月行政長官公署交響樂團時期,創辦發行音樂雜誌 *《樂學》雙月刊,是臺灣音樂史上第一本音樂期刊。樂團成立後,蔡繼琨原擬再著手成立音樂學院,可惜礙於時局不穩定,僅促成其好友、亦曾擔任 ✚福建音專校長的 *蕭而化於 1946 年 8 月在臺灣省立師範學院(今 *臺灣師範大學)內籌設音樂專修科,繼於 1948 年改制爲音樂學系,這是臺灣第一所亦是當時唯一的音樂最高學府,蔡繼琨與葉葆懿伉儷均受聘爲兼任教授。省立師範學院音樂學系的成立,可視爲蔡氏創辦 ✚福建音專理想的延伸。享有「臺灣交響樂之父」美譽的蔡繼琨,除關懷音樂事務外,還對戰後的臺灣美術發展居功厥偉,他全力促成恢復臺灣省美展,而爲美術界視爲中興臺灣現代美術運動的關鍵人物。1949 年蔡繼琨離臺赴馬尼拉,擔任我國駐菲律賓大使館商務參贊。雖然蔡繼琨回到故鄉臺灣僅有短暫的四年光景,但他爲臺灣音樂之建基工作所做的努力,始終爲臺灣音樂界感念不已!僑居菲律賓期間,蔡繼琨曾擔任馬尼拉演奏交響樂團(Manila Concert Orchestra)終身音樂總監兼永久指揮,對於菲律賓的音樂發展貢獻良多。1967 年,蔡繼琨獲我國僑務委員會頒贈僑界最高榮譽「海光勳章」,並獲張其昀主持的中華學術院聘爲哲士。始終不忘師法母校廈門集美學園創辦人

陳嘉庚(1874-1961)興學辦教育的崇高志向,蔡繼琨在續絃妻子劉秀灼之協助下,於 1989 年在福建福州市倉山區開始籌辦中國第一所私立音樂學院——福建音樂學院,賡續 1940 年代創辦 ✚福建音專作育英才的教育理想。1994 年該校正式成立,當時已屆八十二高齡的蔡繼琨是全中國三千餘所大專院校中最年長的校長。剛於 2003 年底親自主持福建音樂學院十週年校慶的蔡繼琨,於 2004 年 3 月 21 日因心臟病發溘然長逝於音樂學院的美麗校園內,享年九十三歲。(徐麗紗撰)參考資料:90、95-7、134、135、136、259

重要作品

　　管弦樂作品《潯江漁火》(1936)、〈抗戰的旗影在飄〉(1938)、〈捍衛國家〉(1938)。

蔡盛通

(1933.8.15 中國江蘇無錫)

作曲家、音樂理論家與電腦音樂家。1957 年考入 ✚政工幹校(今 *國防大學)音樂科第七期,專攻作曲。畢業後曾服務於美軍顧問團建立的 *軍樂人員訓練班,並爲 *國防部示範樂隊編曲。後調

任音樂學系教官,教授配器法及管弦樂合奏等課程。1977 年以《英雄進行曲》榮獲教育部文藝創作獎進行曲類第一名。1970 年離開軍職,1972 年任教於 *東吳大學音樂學系,1973 年至 1982 年任教於 ✚花蓮師專(今 *東華大學)。1983 年任教於 *輔仁大學音樂學系,1987 年赴香港青華音樂研究所,受業於 *林聲翕及黃育義,並獲碩士學位。1999 年自 ✚輔大退休後,仍繼續在音樂領域上鑽研。從 1960 年至 2003 年間爲國內外音樂團體、電影、紀錄片、聖樂、進行曲、唱說舞劇、慶典音樂、特定比賽等委託作曲、編曲、配樂超過一千首。1980 年後重要作品有:1982 年,出席韓國第 3 屆東南亞吹奏樂指導者會議發表交響詩《希望》;同

年，牟田久壽指揮日本瑞穗青少年管樂團巡演交響詩《希望》及《英雄進行曲》。1986年輔仁大學教授聯合音樂會，發表《伸縮號綺想曲》。1994年，由牟田久壽指揮日本京都警視廳樂隊巡迴演奏《福爾摩沙進行曲集》，並出版CD專輯。1985年至1995年間創作，於1995年出版的《蔡盛通綺想曲集》（共16首，為管弦樂團16種樂器獨奏創作），在巴黎Studio Delphine錄音室錄製三張CD專輯，並由*上揚唱片出版。全套綺想曲集曾由✚省交（今*臺灣交響樂團）於1995年間舉辦巡演。1997年6月，由*高雄市交響樂團在蘭嶼文化中心發表應邀創作之《蘭嶼之歌組曲》。1998年發表《頌讚序曲》，由*郭聯昌指揮✚輔大音樂系交響樂團首演。1999年至2002年為蓮華普門說唱舞劇作曲：《聖經的故事》、《國父的故事》、《紅樓夢》、《行願》和《玄奘的故事》、《臺灣人的故事》、《行教天下孔夫子》及三國傳奇首部曲，共演出20餘場，從作曲、編曲到「演奏」錄成CD出版，甚至演出全程皆運用電腦完成。

2009年8月受聘擔任*臺東大學駐校藝術家，2010年譜寫歌劇《逐鹿傳說》（董恕明作詞），由臺東大學策劃演出。2014年譜寫歌劇《蘭嶼希媚》（董恕明作詞）。2015年受天主教高雄教區之託完成歌劇《走上斷頭臺的修女》（石高額編詞），並於次年演出。2015年8月受聘*南華大學駐校藝術家，2016年完成歌劇《大師的行腳》。2018年受東華大學委託創作編曲《榮耀珍讚合唱交響大組曲》於2018東華大學「如鷹展翅──夢想飛揚」聖誕音樂會演出，2019年受邀為《賞月舞曲》大合唱編曲（張人模採譜配詞）於花蓮縣洄瀾藝術節演出。2021年起，將其昔日作品或新編樂曲配合寶島美麗風景照自行剪輯製作成視頻以「美麗臺灣」為名發表於Youtube供人欣賞，自2021年1月16日發表「美麗臺灣」第1集小提琴綺想曲，至今已發表到第30集「美麗臺灣」宜蘭真美（三）（2022.4.24）。

另有音樂理論著述多種均由*樂韻出版社出版，包括《實用和聲學》（1974）、《音樂欣賞新論》（1983）、《管絃樂編曲之藝術》（1989）、《貝多芬九大交響曲抒情樂章之研究》（1989）、《穆梭斯基繪畫展覽會管絃樂編曲之研究》（1990）、《減七和絃之研究》（2003）；《配器之學》（2003、2015新訂）、《和聲之學》（2003、2017新訂）、《曲式之學》（2003、2015新訂）、《對位之學》（2006、2017新訂）等。蔡盛通在管弦樂、管樂、電腦音樂、歌劇創作編曲及音樂理論著述豐富，對臺灣管弦樂、管樂及整體音樂發展貢獻良多。尤其對於音樂的執著，活到老、學到老、寫到老的毅力和精神更值後輩效法。（李文堂撰）參考資料：53, 99, 100

代表作品

一、管弦樂曲：《英雄進行曲》（1977）；《希望》交響詩（1982）；《伸縮號綺想曲》（1986）；《福爾摩沙進行曲集》共10首進行曲（1959-1993）；《蔡盛通綺想曲集》共16首，為管弦樂團16種樂器獨奏創作（1985-1995）；《蘭嶼之歌組曲》（1997）；《頌讚序曲》（1998）。

二、說唱舞劇作曲：《聖經的故事》（1999.10，臺北：市立體育場體育館）；《國父的故事》（2000.4，臺北：國父紀念館）；《紅樓夢》（2000，臺北：國父紀念館）；《行願》（2000.11，新加坡：嘉龍劇院）；《臺灣人的故事》（2001.5，臺北：市立體育館）；《行教天下孔夫子》（2001，臺北市：城市舞臺）；《三國傳奇首部曲》（2002.9，臺北：新舞臺）。

三、歌劇：《逐鹿傳說》（董恕明作詞，2010）；《蘭嶼希媚》（董恕明作詞，2014）；《走上斷頭臺的修女》（石高額編詞，2015）；《大師的行腳》（2016）。（李文堂整理）

蔡永文

（1955.6.9 苗栗卓蘭）

男高音演唱家，合唱指揮。畢業於✚新竹師專（今*清華大學），曾為國小音樂教師。任教多年後保送*臺灣師範大學音樂學系，先後師事聲樂家楊兆禎（參見●）、戴序倫、*曾道雄。大學期間曾在德國指揮*柯尼希指導下，在✚臺師大音樂學系交響樂團巡迴音樂會中，擔任貝多芬（L. v. Beethoven）《第九號交響曲》男高音獨唱，深獲好評。

在 ✚藝專（今 *臺灣藝術大學）任職期間，獲教育部公費留法獎學金，就讀巴黎師範音樂學院，師事名女高音 Edith Selig 以及合唱指揮 Michel Piquemal。返國後致力於聲樂教學與合唱指導，在 ✚臺藝大、新竹師範學院、武陵高中、中壢高中〔參見音樂班〕培育學子無數。除教學外，其演唱足跡亦及於法國、日本、中國以及臺灣各著名演藝廳。學術著作包括《德布西歌劇佩利亞斯與梅麗桑德之研究》、《孟德爾頌神劇以利亞之研究》、《佛瑞聯篇歌曲作品 61 美好的歌樂曲演唱與詮釋》，並有多篇期刊、研討會論文發表，是一位成功的音樂家與音樂教育工作者。

由巴黎返國後，考入 *輔仁大學研究所，獲音樂碩士學位，並在該校歷史學系擔任西洋音樂史之教學，深獲好評。1990 年起歷任 ✚臺藝大秘書室組長、圖書館館長、音樂系所主任、表演藝術學院院長等行政職。在系所主任任內籌劃音樂系進修學士班、日間碩士班、碩士在職專班，並於院長任內籌設全國首創表演藝術博士班，帶領表演藝術學術領域之發展與突破。2020 年借調 *臺灣戲曲學院副校長暨通識教育中心主任，貢獻我國傳統表演藝術教育。

三次榮獲中國文藝獎章：第 54 屆聲樂演唱獎、第 62 屆音樂教育獎章暨六十週年致力文化推展獎章。其他榮譽獎項：新竹教育大學傑出校友獎、臺灣藝術大學榮譽教授。曾擔任行政院新聞局第 14、15、17、18、21 屆 *金曲獎評審委員、雙十國慶大會連續七年音樂指導委員、多年教育部 *全國學生音樂比賽決賽評審委員、以及大學術科音樂類入學考試評審委員。2011 年獲教育部建國百年旗艦計畫，製作音樂舞臺劇《老師您好》，巡迴全國 33 場，推廣表演藝術跨領域之整合，對國家音樂文化與專業教育貢獻卓著。（吳嘉瑜撰）

采風樂坊

*國樂團體，1991 年 3 月成立，團長為黃正銘。以最具代表性的六種傳統樂器：胡琴、笛子、琵琶（參見●）、古箏〔參見箏樂發展〕、揚琴與阮咸（參見●）組成，其樂器編制既可演出傳統絲竹樂，亦於 *現代音樂中有極大發展空間。目的為重新回歸中國音樂的特質，希望從傳統的實際學習中找到主體創發的可能性之反省，保留傳統絲竹樂的演奏形式，於積極學習引介傳統外，也兼重創作發表〔參見現代國樂〕。2003 年籌備製作了兒童音樂劇《七太郎與狂狂妹》，以結合絲竹音樂與戲劇的方式為兒童創作，2005 年更創作器樂劇場《十面埋伏》，在傳統樂界被視為一大突破。自 1996 年起，采風樂坊已連續多年獲選為 *行政院文化建設委員會（今 *行政院文化部）國家傑出團隊。（胡慈芬撰）參考資料：326

曹賜土

（1905.2.18 臺北－1977.12.11 臺北）

*兒歌作曲者。為臺北市士林望族子弟，畢業於日治臺北市第二師範學校〔參見臺北教育大學〕。二次大戰結束前三年，NHK 舉辦「詞曲創作比賽」，他根據公布入選的日文歌詞，譜曲參賽。〈吊床〉獲 A 等獎，〈濱旋花〉獲 B 等獎，這在當時是非同凡響的榮譽。曹賜土還要求將「賞金」換成唱片和樂譜。戰後，他奉命代理臺北市北投國民學校校長，不久轉任臺北市北投初級中學（今北投國中）教員，因政府大力推行國語，他請外省同事宋金印將〈吊床〉和〈濱旋花〉譯成中文歌詞，刊登在 *《新選歌謠》第 9 期（1952.9）。

〈吊床〉被當時民間版國校音樂課本收錄而傳唱，〈濱旋花〉未被收錄而絕唱。1962 年開始國立編譯館的統編版，〈吊床〉未被編入，而逐漸不為人知。（劉美蓮撰）參考資料：97

重要作品

〈吊床〉、〈濱旋花〉。

曹永坤

（1929.1.25 臺北士林－2006.8.21 臺北士林天母）

樂評、唱片收藏家、音響專家。出身於士林望族，自幼隨父親聆聽古典音樂，並在士林長老教會的風琴樂聲中，蘊育了對音樂的喜愛。1952 年 ✚臺大經濟學系畢業後，進入臺灣銀行國外部工作。1965 年轉往國泰機構任職，1965

-1969年任國泰海運駐日代表，於此期間開始接觸西方著名交響樂團、歌劇等，也認識多位日本音響專家，對音響之研究興趣即肇於此時。1978年自創瑩晶電子公司（任董事長至2000年卸任），該公司所開發之 Cathay 卡式錄音座，爲臺灣首家擁有杜比系統（Dolby System）的機種。1960年代起，開始收藏世界經典唱片、各式音響器材及音樂書籍，並爲追求原音重現，嘗試使用各種高級音響器材（Hi-end）來播放唱片，1998年終於完成心願，在家中建造出理想中的音響室，獲得國內、外的肯定，日本電視臺亦曾來臺作專訪。除此之外，與國內樂團及音樂媒體之淵源亦甚深。1978年，國泰企業成立台北愛樂交響樂團，邀請*郭美貞擔任指揮，他即擔任執行長。1980-2000年間，曾在✛中廣與李蝶菲製作「年輕人」節目及警察廣播電臺與吳敏華製作古典音樂欣賞節目，啓迪無數愛樂聽衆〔參見廣播音樂節目〕。也在*《音樂與音響》、《音響論壇》、《表演藝術雜誌》〔參見《PAR表演藝術》〕與*《音樂月刊》等撰寫樂評，並曾作過多位著名音樂家之訪談，如：祖賓‧梅塔（Zubin Mehta）、小澤征爾（Seiji Ozawa）及五嶋綠（Midori Goto）等。1989年創立臺北鍵盤愛樂協會，除購買史坦威鋼琴及義大利著名的 Fazioli 鋼琴外，更由法國訂製 Von Nagel 大鍵琴，定期在家中舉行沙龍音樂會。曾應邀演出的知名演奏家如：史蘭倩斯卡（Ruth Slenczyska）、漆原啓子、傅聰、*陳必先、陳宏寬、*林昭亮等。十多年來也爲國內樂壇推薦許多年輕新秀。因其在音樂與音響的造詣極獲肯定，1990年獲聘爲*國家音樂廳諮詢委員；1991-2000年間獲聘爲*總統府音樂會諮詢委員；1992年和2003年先後協助臺北縣立文化中心、中央研究院和「曹永和文教基金會」，辦理兩次臺灣作曲家*江文也研討會及紀念音樂會，促進了重新發現並肯定江氏在當代音樂

作曲家的地位。晚年仍非常關心音樂教育的發展，2004年捐贈1,150張古典音樂CD給*臺南藝術大學。2006年過世於臺北天母前，便已安排在身後將 Fazioli 鋼琴捐贈給國家音樂廳，並囑咐將其他的唱片、書籍等陸續捐贈相關單位，包括兩廳院*表演藝術圖書館等。將書籍、有聲資料以及名貴樂器全部捐獻，以嘉惠青年學子及愛樂人士之精神，在國內未有前例，亦可看出他一生奉獻音樂、分享音樂的無私精神。（林東輝撰）

長榮交響樂團

臺灣第一個非官方經營之職業交響樂團。成立宗旨爲全方位培養臺灣音樂人才，期以向下扎根方式，耕耘出具有臺灣特色的音樂園地。其演出曲目古典與民謠兼容並蓄，並藉由至偏鄉、災區、醫療院所、獄所及海外巡演，達到撫慰民衆心靈、消弭社會暴戾之氣及推展臺灣音樂文化的創團目標。該團隸屬張榮發文教基金會，爲前長榮集團總裁張榮發於2001年4月間邀集多位華人音樂家及國際知名藝術顧問所創立，原爲20人室內樂編制的「長榮樂團」，其後於2002年間擴編爲71人，並正式定名爲「長榮交響樂團」。首任音樂總監爲*林克昌；第二任音樂總監爲王雅蕙；自2007年1月起，聘請曾任慕尼黑愛樂雙簧管首席、慕尼黑室內獨奏樂團指揮的葛諾‧舒馬富斯（Gernot Schmalfuss）擔任第三任音樂總監（現任）。近年來，長榮交響樂團已於臺灣樂壇建立起良好聲譽，並曾與多位國際知名音樂家合作，包括：指揮井上道義、大友直人、海慕特‧瑞霖（Helmuth Rilling），男高音帕華洛帝（Luciano Pavarotti）、卡瑞拉斯（José Carreras）、多明哥（Placido Domingo）、波伽利（Andrea Bocelli），女高音蓋兒基爾（Angela Gheorghiu）、弗萊明（Renee Fleming）、海莉（Hayley Westenra）、西絲兒（Sissel Kyrkjebø），小提琴家*林昭亮、呂思清、神尾眞由子，鋼琴家歐皮茲（G. Opitz）、羅伯‧列文（Robert Levin）、瓦洛金（Alexei Volodin）、*陳必先、郎朗，長笛大師葛拉夫（Peter-Lukas Graf）等。其所出版的演

出錄音 CD 當中，第十輯 CD《梁祝浪漫情》、第二十三輯 CD《小提琴巨擘布隆與長榮交響樂團》，分別入圍第 16 屆（2005）、17 屆（2006）*金曲獎最佳古典音樂專輯獎及最佳演奏獎。2005 年首度舉辦國際性音樂教育活動，邀請世界知名小提琴泰斗查克哈‧布隆（Zakhar Bron）來臺舉辦大師班及系列音樂會。2006 年入選*行政院文化建設委員會（今*行政院文化部）扶植團隊。2009 年力邀四位帕格尼尼國際小提琴大賽（Premio Paganini）金獎得主呂思清、黃濱、黃蒙拉及寧峰，連袂來臺舉辦大師班及系列音樂會活動。自 2013 年起，樂團音樂總監葛諾‧舒馬富斯將其自慕尼黑圖書館所發現三位當時與貝多芬（L. v. Beethoven）、舒伯特（F. Schubert）齊名的作曲家，包括卡特里耶利（Antonio Cartellieri）、夏赫特（Theodor von Schacht）、拉赫納（Franz Paul Lachner）等人的手抄遺作重新繕打，並指揮長榮交響樂團與知名德國 CPO 唱片公司合作，進行世界首錄；另外，樂團也分別於 2011 及 2017 年兩度接獲國際著名芭蕾舞伶及編舞家安娜─瑪莉‧霍爾梅斯（Anna-Marie Holmes）邀請，錄製《海盜》（Le Corsaire）、《舞姬》（La Bayadere）兩齣經典芭蕾劇配樂，除提升樂團在世界樂壇的知名度，也成功保存且發揚世界音樂遺產。這些默默對提升音樂文化及教育所做的努力，除備受樂界肯定之餘，也促進了臺灣與世界樂壇的接軌。（張逸士撰）

長榮中學

1885 年由英國基督教長老教會在臺南創設的全臺首座中等學校。最初原名「長老教會中學」，校址位於臺南市二老口街（今衛民街與北門街啓聰學校博愛堂附近），1894 年遷入西竹圍新樓，1916 年才遷入臺南市後甲庄四二三番地，即今林森路二段 79 號校址。歷經政局與教育制度變遷，校名幾多變更：長老教會中學（1885-1906）、長老教臺南高等學校（1906-1908）、基督教萃英中學（1908-1912）、長老教中學校（1912-1922）、私立臺南長老教中學（1922-1939）、臺南市私立長榮學校（1939-1945）、私立長榮中學（1945-1949）、臺灣省臺南市私立長榮中學（1949-1980）、臺南市私立長榮中學（1980 迄今）【參見長老教會學校】。由於是教會學校之故，創校初期，即由西方傳教士引入誦唱聖詩的傳統，校內音樂風氣較臺島一般中等學校相對勃興。早期有*費仁純夫人、*萬榮華牧師娘先後開設「唱歌」課，教唱聖歌與運動歌等歌曲。1928 年校友*林澄藻自日學成歸國、回校執教，先後與*吳威廉牧師娘、林進生等諸音樂教師，帶動校內學習音樂的風氣。尤其在林澄藻指導下，學校成立音樂部，陸續開設口琴隊、男聲合唱團、唱片鑑賞、旋律鼓笛喇叭隊等社團，歷屆校友中不乏有人受到樂聲的啓發，日後赴日專修音樂，如*翁榮茂、*周慶淵、*郭芝苑、*高約拿、呂更傳等專業音樂家，及日後對樂壇多有貢獻者如王慶勳、*林澄沐、張邱冬松（參見❹）、吳晉淮（參見❹）、鄭錦榮等校友。在西樂傳入臺灣的早期，長榮中學可說透過教會聖樂傳統，提供學生接觸音樂的機會，帶起南臺灣中學校學習音樂的風氣，爲日後臺灣樂壇孕育可貴的音樂人才。戰後臺灣音樂教育體制漸次完備，專業音樂人才的培育與流動漸趨體制化，長榮中學等教會學校因失去啓發原始愛樂人才的優勢條件，才從培育音樂人才的歷史重鎮上功成身退。（孫芝君撰）參考資料：46, 253, 263

陳必先

（1950.11.15 臺北）

鋼琴家，音樂教育家。以 Pi-hsien Chen 爲國際所熟識。四歲隨崔月梅學琴，五歲登臺演奏，九歲時爲我國第一位以音樂天才兒童身分【參見音樂資賦優異教育】至德國科隆音樂學院深造，隨 Hans-Otto Schmidt- Neuhaus 學習。1970 年獲演奏家文憑後，繼續向 Hans Leygraf 學習，並隨肯普夫（Wilhelm Kempff）、尼古拉耶娃（Tatiana Nikolayeva）、阿勞（Claudio Arrau）、安達（Géza Anda）等教授進修鋼琴。二十一歲獲第 21 屆慕尼黑聯合廣播公司（Rundfunkanstalten ARD International Piano Competition）國際比賽首獎，1972 年參加布魯塞爾的伊莉莎

白大賽（Concours Reine Elisabeth）得獎，之後陸續獲得路特丹的「國際荀白克大賽」（Arnold Schönberg Competition）與美國首府華盛頓的「國際巴赫大賽」（J.S.Bach Competition）等國際大賽首獎，漸受國際樂壇矚目。陳必先在倫敦、阿姆斯特丹、蘇黎世、柏林、慕尼黑與東京等地演奏，得到極高評價。也和許多世界級樂團、指揮家、音樂家合作。除了以獨奏家身分活躍於國際舞臺，近年更積極投入室內樂演出，並且研究推廣*現代音樂。她與許多現代音樂作曲家合作，像：布列茲（Pierre Boulez）、史托克豪森（Karlheinz Stockhausen）、庫爾塔格（György Kurtág）等，並在許多音樂節中演奏約翰凱吉（John Cage）和卡特（Elliott Carter）的作品。1983年起任教於科隆音樂學院，2004年起擔任夫來堡音樂學院教授，亦於2003年起擔任交通大學（今*陽明交通大學）音樂研究所客座教授，指導鋼琴、室內樂與現代樂合奏等課程。2007年以《莫札特鋼琴作品集》獲得*傳藝金曲獎最佳演奏獎。目前定居德國。（陳麗琦整理）參考資料：373

重要合作樂團：

倫敦交響樂團（London Symphony Orchestra）、BBC 交響樂團（BBC Symphony Orchestra）、荷蘭皇家音樂廳管弦樂團（Royal Concertgebouw Orchestra）、海牙愛樂樂團（Het Residentie Orkest）、蘇黎世國家交響樂團（Zurich Tonhalle Orchestra）、德國廣播交響樂團（German Radio Symphony Orchestra）等。指揮家：海汀克（Bernhard Haitink）、沙克爾（Paul Sacher）、戴維斯爵士（Sir Colin Davis）、杜特華（Charles Dutoit）、雅諾斯基（Marek Janowsky）、幸德爾（Hans Zender）烏特夫斯（Peter Eötvös）、亨利‧梅哲等。

參加音樂節：

盧森音樂節（the Festival of Lucerne）、香港藝術節（the Hong Kong Arts Festival）、大阪音樂節（the Osaka Festival）、倫敦音樂節（London Prom's）、哈德斯費音樂節（Huddersfield Festival）、巴黎之秋音樂節（Festival d'Automne Paris）、施韋青根音樂節（Schwetzingen Festival）、史特拉斯堡音樂季（Musica Strasbourg）、維也納現代音樂季（Wien Modern）、科隆音樂節（Triennale Cologne）等。

重要灌錄唱片：

J. S. Bach《Goldberg Variations》（Naxos）（1985）；P. Boulez《Douze Notations》and《Structures pour deux pianos：livre Ⅱ》with Bernard Wambach（CBS）（1985）；O. Messiaen《Harawi》Song Cycle for Soprano and Piano, with Sigune van Osten（ITM）（1993）；P. Boulez《Douze Notations》and《Piano No. 3》（Telos）（1996/97）；Jean Barraqué and Pierre Boulez《Sonatas》（Telos）（1998）、Xiaoyong Chen《Invisible Landscapes》（Radio Bremen）（1998）；York Höller《Signals》（Largo）（1999）、Arnold Schönberg《Works for Piano》（Hat-now-art）（1999）；J. S. Bach《Goldberg Variations》（CFM）（2003）；J. S. Bach《Die Kunst Der Fuge》（CFM）（2003）；P. Boulez《Notations》and《Piano Sonatas》（Hat-now-art）（2005）；W. Mozart《Mozart Piano Works》（2CDs）（Sunrise）（2006）、《Mitteilungen vom unteilbaren Werk》現場錄音（Telos Music）（2018）。

陳澄雄

（1941.8.26 宜蘭）指揮家。畢業於✚藝專（今*臺灣藝術大學）、薩爾茲堡莫札特音樂學院，曾執教於✚藝專、*中國文化大學、*東海大學、實踐學院（今*實踐大學）及臺北市立師範學院（今*臺北

市立大學）等，並屢任國內交響樂團、國樂團、管樂團、合唱團指揮。曾多次應邀客席指揮日本、韓國、香港、俄羅斯、匈牙利、羅馬尼亞、多倫多、中國大陸、新加坡等地交響樂團演出。1976 年與 1980 年先後訓練「自強管樂團」〔參見幼獅管樂團〕參加美國和平園國際音樂大賽，榮獲 3A 級首獎。1984 年 6 月出任 *臺北市立國樂團團長兼指揮，並於 1986 年與 1987 年兩年內三度率領✛北市國赴美訪問演出。1991 年 4 月起奉命接掌✛省交（今 *臺灣交響樂團），期間演出無數，對於推廣古典音樂入城鄉不遺餘力。2002 年 4 月奉命卸下擔任十一年的團長一職，專任樂團指揮。2003 年 2 月退休成為自由指揮家，並於 2016 年 6 月獲選為中國華人民族樂團十大傑出指揮家之一。
（黃馨瑩整理）

陳暾初

（1920.11.20 中國福建廈門鼓浪嶼—2009.7 臺北）

指揮家、小提琴家，筆名「樂人」。生於耕讀世家，為同盟會組織成員陳世哲之遺孤。1940 年進入✛福建音專，成為第一屆音樂本科學生，主修小提琴、副修鋼琴，由於表現優異，在校時曾獲得✛福建音專小提琴教授、保加利亞籍小提琴家尼哥羅夫（Peter Nicoloff）的讚賞，1945 年以主修幾近滿分之成績畢業。其後於浙江省立湘湖師範學校任教一年，於 1946 年 8 月間來臺，成為 *省交（今 *臺灣交響樂團）專任團員，從此展開在臺四十年的交響樂團生涯。期間曾擔任✛省交演奏部主任（1951-1969）、*臺北市立交響樂團副團長（1969-1973）與團長（1973-1986）、*臺北市立國樂團創團者暨首任團長（1979-1986）等要職，為臺灣兩大公立交響樂團與✛北市國的發展奠定基礎。此外，在他任內還曾經兼任臺北市教師合唱團團長（1973）、並創立✛北市交附設青少年管弦樂團以及附設合唱團（1984）等音樂團體，期間慧眼獨具、拔擢新人才，對於臺灣音樂演出的扎根與推廣貢獻卓著。在音樂教育方面，他曾兼任✛藝專（今 *臺灣藝術大學，

1965）、中國文化學院（今 *中國文化大學，1966）等校之小提琴副教授。曾榮獲臺北市政府教育局連續七年記大功及授頒弼光一等獎章的肯定，這是由於陳暾初在✛北市交團長任內集合藝文界菁英，引領臺灣音樂界與表演藝術界邁向 1980 年代蓬勃發展的高峰；期間首度舉辦並演出 *臺北市音樂季（1979-1980），在獲得成功回響之餘，擴大舉辦為臺北市藝術季（1981-1985），成為他對於臺灣樂壇最重要的貢獻之一。1956 年起亦曾以「樂人」為筆名，在《聯合報》、《民族晚報》之「樂府春秋」、「樂話」等專欄撰寫音樂報導與樂評，為期約十餘年。退休後，受到突發性之腦溢血所苦，導致左腦受損與右半身癱瘓（1993）。由妻子謝雪如（曾任✛北一女音樂教師）照顧，2009 年過世於臺北。（車炎江整理）參考資料：95-28, 177

陳冠宇

（1965.2.9 臺南）

鋼琴演奏家。自小即接受古典音樂訓練，畢業於 *臺灣師範大學音樂學系，並獲紐約曼哈頓音樂學院碩士學位及紐約市立大學音樂藝術博士候選人資格。學生時代即獲國內外多項鋼琴比賽獎項榮譽，並屢次與各大交響樂團合作演出。現執教於 *臺北市立大學音樂學系及✛臺師大音樂學系。勇於創新的陳冠宇，多年來積極參與不同組合與類型的音樂演出，包括鋼琴獨奏、室內樂與鋼琴協奏曲等，曲目橫跨東西方古典與流行。有「臺灣鋼琴王子」之稱的他，至今已出版 21 張鋼琴演奏專輯，包括：《鋼琴之愛 I-IX》（1987-1995）、《古典琴訴 I-Ⅲ》（1990-1995）、《百老匯之夜》（1995）、《墮入情網》（1996）、《白日夢》（1997）、《讓愛留住》（2000）、《候鳥流星雨》（2002）、《愛是我們的》（2003）、《對不起，我愛你》（2005）、《愛上交響情人夢》（2008）、《聽、希望》（2021）等，以及樂譜書包括：《讓愛留住》（2000）、《候鳥流星雨》（2002）、《愛是我們的》（2003）等。陳冠宇以對鋼琴的熱愛投入表演藝術，並配合時代的流行趨勢與各年齡層觀眾互動。1998 年成立鴻宇國際藝術有

限公司，企劃及籌辦音樂活動，培養樂壇新人，並引進國際知名音樂演奏家至臺灣表演。由於兼具專業與外型的條件，陳冠宇將古典音樂的表現技法與流行音樂的元素相互融合，成爲成功的跨界音樂家，對推廣臺灣社會音樂教育作出貢獻。（陳曉雯撰）參考資料：281

陳家湖

（1915.4.17 雲林北港—1996.3.14 雲林北港）
指揮、音樂推展者。自幼即喜愛音樂，曾追隨日裔老師學習樂器，就此奠定音樂基礎。1928年加入新協社西樂團，1931年，其鑒於「新協社」之團名與南北管之館閣（參見●）類似，因此建議改名爲 *北港美樂帝樂團，靈感來自於英文「MELODY」（旋律）的諧音，這個名稱一直沿用到二次戰爭結束。1945年後，當時中部的樂團以●省交（今 *臺灣交響樂團）及北港美樂帝樂團較爲著名，更名後由陳家湖接任指揮，在他的帶領之下，美樂帝樂團規模最多曾達到60多人。北港美樂帝樂團之興衰與整個陳氏家族有著密切的關聯。陳家湖爲鎭公所建設課長，業餘將自家提供爲樂團練習場所，故家中存放著許多樂器，而陳家湖的兒女也得以有機會學習各類樂器，在音樂領域都有所長，曾任 *臺灣師範大學音樂學系系主任的作曲教授 *陳茂萱，即是陳家湖之長子。而其音樂館閣（今媽祖文化藝術廳）與北港美樂帝樂團有著密切的地域關係。而陳氏家族除了於北港落地生根之外，更遠拓至奧地利。長女陳令觀曾任 *臺灣電視公司交響樂團小提琴首席，於1969年赴奧地利，任職國民歌劇院交響樂團小提琴演奏家至今；五男陳哲民於1978年任職奧地利聖普頓歌劇院交響樂團大提琴首席，並於1983年返國，任職於聯合實驗管弦樂團（今 *國家交響樂團）並任教於臺灣藝術專科學校（今 *臺灣藝術大學），1984年起任教於●臺師大音樂學系；參男陳哲久，則於2004年9月獲得奧地利政府開設「葛拉茲國際音樂學院暨附設陳氏音樂學校」的許可。如此的文化背景也使其家族深刻的影響了北港美樂帝樂團之發展，帶動地方的音樂推廣。（李文彬撰）

陳建台

（1949.11.28 高雄鳳山）
臺灣旅美作曲家。精通小提琴、指揮，師承家傳粵樂、客家音樂、潮樂等。曾任教美國馬里蘭大學、香港浸會大學、*清華大學暨清華劇場主任。早年即以《武陵人》、《和氏璧》、《位子》（張曉風劇、黃以功導）、《八家將》（*林懷民雲門舞集）、《茉莉香片》（美國甘迺迪中心）等多曲出名的陳建台，1991年加入美國MMB音樂出版公司及BMI。代表作有1987年 *國家戲劇院開幕季歌劇《西遊記》，首演由陳氏親自指揮 *國家交響樂團；1990年芝加哥交響樂團副指揮 Kenneth Jean 在台北愛樂節慶樂團首演大型弦樂曲《五絃禪》；1995年爲雕塑大師楊英風展覽而作的弦樂四重奏《風格》（2000天下雜誌發行）；2004年爲 *白鷺鷥文教基金會委託創作鋼琴協奏曲《淡水》（Far Horizon）；2005年 *行政院客家委員會委託其作《客家》小提琴協奏曲（Hakka-Wanderer），12月26日 *林昭亮及 *長榮交響樂團於 *國家音樂廳首演。音樂作品跨越古典、現代、流行，他的跨界音樂作品，曾由BMG（藝能動音）出版，其代表作《Tango Tomorrow》1996年由該公司選出，作成MTV短片，流行一時。他還創作許多聖樂合唱曲，並替陽明大學（今 *陽明交通大學）創作校歌，爲中國信託商業銀行編制譜寫管弦樂配置的銀行歌。其他著名作品包括：藝術歌曲〈瓶花〉、〈醒在夢裡〉爲臺灣失智協會而作，鋼琴三重奏《異鄉人》（In Foreign Lands），流行曲〈心動〉陳樂融詞，宗教歌曲〈蘋果樹下〉（Under the Apple Tree）。（盧佳慧撰）

重要作品

一、中國現代舞臺劇：《武陵人》張曉風劇、黃以功導（1972）；《和氏璧》張曉風劇、黃以功導（1974）；《位子》張曉風劇、黃以功導（1978）；《食烹》國樂管弦樂曲（1973-1975）。

二、歌劇：《西遊記》（1987）。

三、合奏曲：《五絃禪》大型弦樂合奏（1990）；《遠觀與近觀》（Macro and Micro）爲大弦樂團作（1992）；《異鄉人》（In Foreign Lands）（1993）；《風格》弦樂四重奏（1995）；《淡水》鋼琴協奏曲

（2004）；《客家》小提琴協奏曲（2005）。

四、合唱曲：《日夜仰望》（My Hope is in You）混聲合唱（1994）。

五、獨奏曲：《清商破陣》古箏（1990）；《Tango Tomorrow》豎笛（1996）；《天天是一個天》（Every is A Day）豎笛；《隨意》（As You Wish）（1996）；《十二點整》二胡（1996）；《昨天的華爾滋》（Waltz Yesterday）小提琴或聲樂獨唱（1997）。

六、歌曲：〈瓶花〉（A Vase of Flowers）胡適詞（1993）；〈舊情的枕頭〉（A Love of Past）西瓜詞（1993）；〈海灘黃昏〉（On the Beach At Dusk）桓來詞（1994）；〈陽明大學校歌〉張曉風詞（1995）；〈聲聲滴到明〉西瓜詞（1995）；〈相思三疊〉（You Dream In My Heart）西瓜詞（1997）；〈窗外一幅畫〉（Outside My Window）西瓜詞；〈蘋果樹下〉（Under The Apple Tree）詞出自舊約聖經雅歌八章5-7節及14節（1997）；〈猶豫在寧靜裡〉（Blues Today）西瓜詞（1998）；〈風倦了〉西瓜詞（Weary Wind）；〈造林人之歌〉戴晴詞/Ralph Kaffman 英文詞（Dawn of New Days）（1999）；〈靜心湖水〉黃美鴻詞（2004）；〈醒在夢裡〉（Awake In Dream）西瓜詞（2005）。

陳金松

（1939.11.18 新北板橋）

合唱指揮、聲樂家。✚臺北師範（今 *臺北教育大學）音樂科、*臺灣師範大學音樂學系、美國琵琶第音樂學院聲樂碩士。由廖蔚啓蒙聲樂，進入✚臺師大音樂學系則追隨 *鄭秀玲等老師主修聲樂，畢業隨即被網羅至中國文化學院（今 *中國文化大學）西洋音樂學系（當時剛成立不久）任聲樂老師及合唱指導，同時擔任奧國音樂家 *蕭滋的助教。1969 年獲琵琶第音樂學院全額獎學金赴美進修，追隨 Flora Wend 研習聲樂，並取得碩士學位。旅美期間曾任教大學音樂系，演唱歌劇、指揮合唱團，並數度由交響樂團伴奏個人獨唱。1988 年及 1998 年兩度率「童心合唱團」返回臺灣巡迴演唱。1996年出版獨唱 CD 專輯《思鄉曲》，甚受海內外華人喜愛。2002 年 5 月獲美國亞太裔協會頒發社區傑出領袖獎，同年 12 月受頒✚臺北師院傑出

校友獎。2005 年夏天在臺北錄製個人獨唱專輯《遊子心聲》，由 *上揚唱片出版發行，並代表臺灣參加 2006 年 1 月在法國里昂舉辦的世界CD 展。（編輯室）參考資料：242

重要作品

獨唱專輯《思鄉曲》（1996）、《遊子心聲》（2005，臺北，上揚唱片）。

陳藍谷

（1950.5.31 臺北）

音樂教育家、小提琴家。1973 年畢業於中國文化學院（今 *中國文化大學）音樂學系，主修小提琴，就讀大學期間即活躍於臺灣樂壇，組成多組室內樂團演出，並曾與 *臺北市立交響樂團合作，擔任貝多芬（L. v. Beethoven）小提琴協奏曲，與西貝流士（J. Sibelius）小提琴協奏曲之獨奏。畢業後獲耶魯大學音樂研究所獎學金，隨 Broadus Erle 與 Syko Aki 學習，曾參與 Guarneri Quartet 與 Tokyo Quartet 室內樂研習，並獲選為耶魯大學海頓室內樂團成員，於甘迺迪中心演出。於 1977 年獲小提琴演奏碩士後，再獲紐約曼尼斯音樂學院獎學金，專攻小提琴演奏與室內樂，期間隨 Felix Galimir 與俄籍小提琴家 Albert Markov 習琴，曾多次參與校內外演出。1980-1983 年於哥倫比亞大學攻讀博士，獲得博士學位。同時組成小提琴鋼琴二重奏團，於紐約市舉行多場演出。在美期間，曾擔任琵琶第音樂學院小提琴教師，並應聘為高區學院室內樂與小提琴教師，組高區三重奏舉行多次演出。1983 年返國後，任教於 *臺灣師範大學，組織臺北室內樂集，做常態性演出。1984 年任教於✚文大，1985 年至 1991 年擔任 *輔仁大學音樂學系主任。1993 年回母校✚文大擔任音樂學系主任，1995 年升任✚文大藝術學院院長兼藝術研究所所長。2002 年起推動✚文大藝術學院成立「華岡巴洛克樂團」，除每年國內定期演出外，並於 2006 年率團至維也納，2007 年赴北京、德國演出，以引介臺灣巴洛克音樂為目標，期能再現東西方音樂文化融合之契機。重要論文及著作包括〈弦樂教學與網路研究〉（1989）、〈問題導向教學與小

提琴架構演奏架構初探〉（1990）、〈巴洛克小提琴弓法研究〉（1993）、《小提琴演奏統合技術》（2006）。（彭聖錦撰）

陳麗琦

（1972.9.2 臺北）

鋼琴教育者，五歲時在 *山葉兒童音樂班開始音樂啓蒙，就讀光仁小學〔參見光仁中小學音樂班〕、南門國中和✚師大附中 *音樂班，高中畢業後直升保送 *臺灣師範大學音樂系，並跟隨陳玉芸教授學習鋼琴。大學以第一名成績畢業，留在母校擔任助教。後前往美國印第安納大學攻讀碩士，接著又在美國德州大學取得音樂藝術博士學位。演出足跡遍及歐洲、美國和臺灣，亦對臺灣音樂非常關注，曾擔任 *《臺灣音樂百科辭書》（2008）當代篇編輯，並研究德國指揮家 *柯尼希在臺活動和手稿。目前是中華科技大學副教授，研究領域也隨教學擴及到多媒體音樂，亦參與多項教育部教學計畫，包括「音樂與創造力」、「臺灣音樂文化之美」、「多媒體配樂的教學實踐」等。同時研發「自動換頁裝置」以解決旅行演出時尋找翻譜者的困難，並獲得了國家專利。近年來在演奏、教學和研究方向多方面發展。（呂鈺秀撰）

陳懋良

（1937.1.15 中國南京—1997.2.24 奧地利維也納）
作曲家。祖籍中國浙江省定海縣，1948 年隨雙親移居臺北市。自幼對音樂有濃厚興趣，1950年入✚臺北師範（今*臺北教育大學），隨 *司徒興城習小提琴，亦私下從 *蕭而化學習理論作曲、隨 *林橋學習鋼琴。1957 年考入臺灣藝術專科學校（今 *臺灣藝術大學）音樂科，主修理論作曲，先後師從蕭而化、*康謳。同時，於 *許常惠指導下，成立 *製樂小集，發表新作。1963 年以優異成績畢業，留任助教。1965年兼任中國文化學院（今 *中國文化大學）音樂學系教席。1969 年赴維也納音樂學院理論作曲系深造，師從古萊德・艾恩（Gottfried von Einem），1979 年獲藝術家文憑畢業，續於該校修習打擊樂器、媒體作曲、電子音樂等課

程。1996 年榮獲奧地利學術部所頒發之教授頭銜。由於其創作獨具風格，數量甚豐，故於1966 年獲頒中山文藝基金會作曲獎，1979 年獲阿班・貝爾格基金會（Alban Berg-Stiftung）作曲獎學金。其創作不限形式規格，管、弦樂作品之外，亦有人聲、鋼琴等創作。奧地利國家廣播公司交響樂團、奧地利音樂家管弦樂團等，均曾演出其作品。亦為奧地利作曲家協會、奧地利現代音樂協會、中華民國作曲家協會會員。1996 年因身體不適就醫，經診斷爲直腸癌，1997 年病逝，安葬於維也納第十區基督徒墓園，享年六十歲。（黃姿盈整理）

重要作品

《少年之窗》Op.1，歌曲 3 首，人聲和鋼琴（1952-1957）；《微光之切入Ⅰ》Op.8，鋼琴獨奏曲（1958）；《詩》（1959 修訂，1994）；《中國舊詩歌曲三首》（1960-1961 修訂，1993-1995）；《中國舊詩夜曲二首》1.〈夢蝶〉馬致遠詞，豎笛、小提琴與混聲二重唱（1962）、2.〈淚燭〉杜牧詞，豎笛、小號與混聲二重唱（1966）；《蘇東坡詩二首》無伴奏混聲合唱（1993 修訂，1970）；《夜之萬象》（1970-1971）；《微光之切入Ⅱ》Op.17，鋼琴獨奏曲（1984）；《燈光下》管弦樂合奏（1986-1987）；《四方形的形成》Op.22，管弦樂合奏（1986）；《中國古詩室內樂三首》Op.22，男高音和 11 位演奏者（1988）；《廟門的脈動》Op.13，小型管弦樂合奏（1990-1991）；《悲歌》大型管弦樂合奏（1991）；《搖籃歌》弦樂四重奏（1992）；《唐詩五首》Op.16，人聲和鋼琴（1992）；《貝多芬的酒杯》鋼琴獨奏曲（1992）；《翻譯詩兩首》Op.20，女聲和鋼琴（1993）；《瞑想的磁場》Op.16，鋼琴獨奏曲（1993）；《真空地區》，2 首為女高音和鋼琴之樂曲（1993）；《雨夜花在那裡》Op.21，長笛和豎笛二重奏（1993）；《歌》為十位演奏者之室內樂曲（1993）；《曲像鏡》（1993-1994）；《廿世紀新和聲學》（遺稿未出版）（1995）。
（黃姿盈整理）

陳茂生

（1942.1.4 新竹）
管風琴家、基督教音樂教育家。自幼受基督徒母親的薰陶，於教會良好的音樂環境中成長。

青少年時期自學鋼琴，至十八歲隨*徐頌仁習琴。1964年，拜訪*台南神學院，獲准彈奏院內管風琴，從此下定決心要出國研修管風琴。1967年中原理工學院土木工程學系畢業。1970年春赴美，1973年畢業於美國 Asbury 神學院，獲宗教藝術碩士，主修管風琴。1975年，美國南方浸信會神學院教會音樂學院畢業，獲教會音樂碩士，主修管風琴，並專攻合唱指揮。1976年，應*台灣神學院邀請回臺任教，擔任教會音樂系主任並教授至2005年。1970年代以後，陳茂生即與臺灣教會音樂，特別是*管風琴教育的發展息息相關。1977年，⊕台神獲得*施麥哲牧師捐贈的管風琴後，陳茂生鑑於管風琴在教會音樂中所扮演的重要角色，除積極教導學生之外，更經常舉行示範音樂會，介紹管風琴之構造，提供世界各國名琴幻燈片，並親自示範演奏，幾近三十年之久。1980年之後，率領畢業生專車載著較接近於管風琴之規格及音色的電子琴，至全臺灣演奏。在裝置管風琴的長老教會中，首推臺北雙連基督長老教會，擁有一架可提供600人聚會的管風琴。於是，其有計畫的推行復活節期及聖誕節午間音樂聆賞，邀請世界各國名家至該會演奏，幾乎是每年盛況不斷；並訓練教會內的管風琴師，帶動新生代的樂師。與教學同時進行的是積極引薦這項龐大樂器，使得臺灣管風琴設備從1976年僅有3架，到2005年已擴增為30架管件數不同、外型大小各異、風格與年代皆不相同的管風琴。1986年臺北*國家音樂廳擁有由荷蘭 Flentrop 製造，三層手鍵盤及一層腳踏鍵盤，共有4,172支管件的臺灣最大型管風琴，陳氏應教育部禮聘為該琴之顧問，除了擔任音樂廳開館演奏會中的管風琴伴奏，也經常與樂團及合唱團合作演出。1987年為該廳推出「認識管風琴」系列，連續三個週末，除了主講管風琴之歷史，並示範演奏。而1988-1993年間，更擔任該廳管風琴名家系列之顧問，負責每年邀聘歐美管風琴家到臺北演奏，連續五年，十場之管風琴音樂會，幾乎是場場客滿。其更全力推薦國人演奏家，如小提琴家蘇顯達、豎琴家柯麗薇、小喇叭演奏家*葉樹涵與

這些名家合作、與樂團協奏演出，開拓觀眾的音樂視野。2004年12月，*臺北藝術大學的音樂廳及合唱教室裝置了兩架德國 Shuke 公司製造的名琴，除了聘請美國名家 Dr. John Walker 開琴演奏，更邀請了當今臺灣管風琴新秀演出，而該校更聘請陳茂生為學生開設「管風琴」課，開國立大學學習管風琴之先例。

陳氏在合唱與聖樂領域的貢獻亦是不遺餘力。除1977年至2005年間擔任臺灣基督長老教會總會音樂委員會委員外，也積極翻譯世界各國基督教聖樂合唱作品為臺語與中文，由臺北榮光傳道會與匯恩聖樂中心出版超過120冊合唱曲集，使得教會合唱音樂在地化，更是臺灣各教派詩班的重要曲目來源，例如巴赫（J. S. Bach）數部清唱劇、羅西尼（G. Rossini）《信、望、愛》（La Fede, La speranza, La Carita）與杜褒艾（T. Dubois）《十架最後七言》（Les sept paroles du Christ）等。

2005年退休後定居美國，2006年起應聘為美國 Miller Pipe Organ 管風琴諮詢顧問，並擔任美國許多教會的特約管風琴師。臺灣管風琴教育的發展，雖因樂器本身的昂貴與繁複，致使推展的過程仍是以教會為中心，但在陳茂生推動下，教會以外的聽眾也接觸到了管風琴。

（徐玫玲撰）參考資料：64

陳茂萱

（1936.1.7 雲林北港—2023.7.15 新北）

作曲家、音樂教育家。父親*陳家湖為*北港美樂帝樂團隊長，精於小號，是一位業餘編曲家及作曲家。陳茂萱自幼隨母陳林觀蘭及受到家庭音樂風氣的薰陶，八歲正式學鋼琴，後隨日籍柳川富士（Yanagawa Fujie）及劉澤洋學

習鋼琴，隨父親學習樂理，並隨表兄林東哲學習作曲。1955 年入臺灣省立師範學院（今 *臺灣師範大學），隨 *張錦鴻及 *許常惠學習作曲法，鋼琴師事 *周遜寬、*張彩湘與張彩賢。自 1960 年代起，開始不斷創作。作品曲種包括序曲、交響曲、交響詩、協奏曲、不同樂器組合的室內樂曲、合唱曲、藝術歌曲、鋼琴曲等。其中產量最多的是鋼琴曲，《第一號鋼琴奏鳴曲》（1960）、《第二號鋼琴奏鳴曲》（1962）後皆被選爲臺灣省音樂比賽鋼琴指定曲〔參見全國學生音樂比賽〕。1963 年與陳振煌、李如璋、*張邦彥、*梁銘越、*許博允及丘延亮等人組織 *江浪樂集，舉行作品發表會。1965 年舉行「陳家湖首次家庭音樂會」。1966-1969 年任教於➕嘉義師專（今 *嘉義大學）。1970-1972 年出國深造，入維也納音樂學院研習理論作曲。1972 年於美國卡內基音樂廳發表交響詩。1972-1974 年任教於 *東吳大學音樂學系。1974 年擔任 *亞洲作曲家聯盟常務理事。1975-1980 年回母校➕臺師大執教。1980-1982 年先後赴法國、奧國留學研究。1983 年返回➕臺師大任教，並與學生黎國鋒、林進祐、呂玲英、蔡文珍等人，共同創立「璇音雅集」，於臺中市➕曉明女中禮堂，由朱南子校長主持揭幕，展開首屆發表會。1985-1991 年擔任➕臺師大音樂學系主任及研究所所長，並擔任實驗交響樂團（今 *國家交響樂團）、*實驗合唱團的副團長。1987 年創辦 *中華民國音樂教育學會，並於 1987-1990 年擔任理事長。1989 年擔任中華民國作曲家協會、現代音樂協會〔參見國際現代音樂協會臺灣總會〕的常務理事。也是中華音樂著作權人聯合總會〔參見四臺灣音樂著作權人聯合總會〕第 1、2 屆董事。1991 年召開第 1 屆中華民國音樂教育學術研討會。1987-1991 年擔任 *行政院文化建設委員會（今 *行政院文化部）音樂委員，1988-1991 年擔任教育部課程修訂委員。

1992 年創立致凡音樂教學系統，建立音樂統合測驗系統，曾發表《輔助節奏教學法》（1979）、《複節奏》（1987）、《電腦輔助教學對位法研究》（1987）等相關研究，以及《樂

理練習篇》（1983）、《視唱教本》6 冊（1984）、《基礎節奏教本》（1985）、《曲調與節奏視唱教本》（1985）、《鋼琴視奏測試》（1987）、《不等分對比鋼琴教本》（1987）、《慢板節奏練習》（1989）、《複節拍節奏練習》（1991）、《音樂基本能力訓練教材》教師與學生共 84 冊（1995）等書面音樂教材，與《聽寫錄音帶 108 卷》（1983）；電腦製作的《聽寫 CD 教材 126 片》（給國小三年級到高中三年級音樂班，每個年級 10 片 CD 教材、1 本解答書、2 本聽寫書）（2006）等錄音教材。

Chen 當代篇
陳茂萱●

1993 年「璇音雅集」更名爲「臺灣作曲家聯盟──臺灣璇音雅集」，2001 年並登記爲創作團體。「臺灣璇音雅集」自 1994 年起，每年舉行音樂創作發表會，至今不輟，除於每年接近陳氏生日之時，進行一場鋼琴作品發表會，並於年中以後，舉行一場室內樂作品發表會。而發表作品均出自陳氏、其學生，以及學生之學生之手。1998 年第 6 屆創作發表會，更於嘉義文化中心首演了該雅集成員共同創作的歌劇《希望與和平》。2003 年 12 月 24 日➕臺師大藝術節系列舉辦了「陳茂萱樂展」。2013 年獲第 17 屆 *國家文藝獎，其「作品獨具風格，在西方樂曲形式框架下隱含東方傳統的韻味。……發展出具系統之音樂教材，對建構臺灣專業音樂教育之基礎能力貢獻良多。」（陳郁秀撰）

參考資料：117, 348

重要作品

一、鋼琴曲

（一）鋼琴奏鳴曲：《鋼琴奏鳴曲第一號》（1960）；《鋼琴奏鳴曲第二號》、《鋼琴奏鳴曲第三號》（1962）；《鋼琴奏鳴曲第四號》（1983）；《鋼琴奏鳴曲第五號》（1985）；《鋼琴奏鳴曲第六號》（1998）；《鋼琴奏鳴曲第七號》（2000）；《鋼琴奏鳴曲第八號》（2012）；《鋼琴奏鳴曲第九號》（2005）；《鋼琴奏鳴曲第十號》（2006）；《鋼琴奏

鳴曲第十一號》（2008）；《鋼琴奏鳴曲第十二號》（2009）；《鋼琴奏鳴曲第十三號》（2011）；《鋼琴奏鳴曲第十四號》（2013）。

（二）鋼琴小奏鳴曲：《鋼琴小奏鳴曲第一號》、《鋼琴小奏鳴曲第二號》、《鋼琴小奏鳴曲第三號》（1980）；《鋼琴小奏鳴曲第四號》、《鋼琴小奏鳴曲第五號》（1981）；《鋼琴小奏鳴曲第六號》（1982）；《鋼琴小奏鳴曲第七號》、《鋼琴小奏鳴曲第八號》（1983）；《鋼琴小奏鳴曲第九號》、《鋼琴小奏鳴曲第十號》（1984）；《鋼琴小奏鳴曲第十一號》、《鋼琴小奏鳴曲第十二號》（1986）；《鋼琴小奏鳴曲第十三號》、《鋼琴小奏鳴曲第十四號》、《鋼琴小奏鳴曲第十五號》、《鋼琴小奏鳴曲第十六號》（1987）；《鋼琴小奏鳴曲第十七號》、《鋼琴小奏鳴曲第十八號》、《鋼琴小奏鳴曲第十九號》、《鋼琴小奏鳴曲第二十號》、《鋼琴小奏鳴曲第二十一號》（1988）；《鋼琴小奏鳴曲第二十二號》、《鋼琴小奏鳴曲第二十三號》、《鋼琴小奏鳴曲第二十四號》、《鋼琴小奏鳴曲第二十五號》（1989）；《鋼琴小奏鳴曲第二十六號》（1990）；《鋼琴小奏鳴曲第二十七號》、《鋼琴小奏鳴曲第二十八號》（1992）；《鋼琴小奏鳴曲第二十九號》（1995）；《鋼琴小奏鳴曲第三十號》（1998）；《鋼琴小奏鳴曲第三十一號》（2000）；《鋼琴小奏鳴曲第三十二號》、《鋼琴小奏鳴曲第三十三號》、《鋼琴小奏鳴曲第三十四號》（2006）。

（三）鋼琴獨奏：《六首鋼琴無言歌》（1964）；《鋼琴夜曲第一號》、《鋼琴夜曲第二號》（1985）；《芋頭與番薯》（2002）；《Fn=H3/I》、《童玩三篇：跳房子、踩高蹺、騎馬打仗》（2003）；《第一號幻想敘事曲》、《第二號幻想敘事曲》（2009）；《小孩的遊戲》I捉迷藏、II球池裏的遊戲、III快爬、IV學話、V與玩具對話、VI丟東西（2010）。

二、室內樂：《低音管奏鳴曲》（1964）；《豎琴小品三首》（1965）；《小提琴二重奏》（1965）；《鋼琴三重奏》《第一號小提琴奏鳴曲》（1970）；《第一號小提琴、大提琴二重奏》、《第二號小提琴、大提琴二重奏》（1977）；《第一號絃樂四重奏》（1980）；《六重奏》單簧管、法國號、小提琴、大提琴、馬林巴琴、定音鼓（1988）；《為單簧管與鋼琴之二重奏》（2000）；《第二號絃樂四重奏》、《銅管四重奏》、

《敘事曲》為雙鋼琴、《三重奏》為小號、長號與鋼琴（2002）；《二重奏》為單簧管與鋼琴、《福田六重奏》為小提琴、中提琴、大提琴、單簧管、法國號與定音鼓、《各吹各的調》為兩把小號與兩把長號的四重奏（2003）；《長笛二重奏》（2006）；《低音號奏鳴曲》（2010）；《第二號小提琴奏鳴曲》（2011）；《低音管奏鳴曲》（2015）。

三、管弦樂曲：《小交響曲》（1965）；《雁》、《財神臨門》（1966）；《第一號交響曲》（1976）；《木琴與絃樂的奏鳴曲》、《第一號為絃樂的交響曲》、《民謠風》（1977）；《Y2=X（X+Y）》（1983）；《妙音天序曲》（1986）；《第二號交響曲》（1987）；《第二號為絃樂的交響曲》（1988）；《臺北序曲》（2001）；《鄉村的傳說》（2010）。

四、協奏曲：《小號協奏曲》（1978）；《雙簧管協奏曲》（1979）；《鋼琴協奏曲》（1998）；《虞美人》為雙簧管與弦樂團的小協奏曲（2002）；《大提琴協奏曲》（2012）；《第二號鋼琴協奏曲》（2018）。

五、獨唱曲：〈旅店口站〉、〈出軸的憂愁〉（1981）；〈無題〉（1983）；〈錯誤〉、〈靜夜〉（1997）；〈詠嘆調〉、〈大雁之歌〉（1998）；〈踢踢踏〉、〈南朝的時候──致李煜〉、〈在多風的夜晚〉、〈契丹的玫瑰〉（2001）；〈一瓣雁來紅〉（臺語）、〈一枝草〉（臺語）（2003）；〈蓮花〉（2005）；（2013）；〈不繫之舟〉、〈偶遇〉、〈等待〉（2014）；〈狂風沙〉、〈殘缺的部份〉、〈詩的曠野〉（2015）；〈送別〉、〈渡口〉、〈祈禱詞〉（2016）；〈重逢〉、〈生命的邀約〉、〈塵緣〉（2017）。

六、二重唱：〈山路〉、〈此刻之後〉、〈出塞曲〉（2012）。

七、合唱曲：《長相左右》（1975）；《懷念》、《春天》（1976）；《道德經》（1986）；《勞碌的巨人》（1988）；《櫻花夢》（1995）；《螳螂與麻雀》（2009）；《Bok-Bok Siu》（臺語）、《主禱文》（臺語）（2016）。

八、劇場音樂：《達揚（Dayan）與恬蓮（Tien Lien）》舞劇音樂（2006）。（編輯室）

陳美鸞

（1944.10.5 苗栗）
鋼琴家，音樂教育家。自幼隨 *張彩湘習琴多

年，奠定紮實的鋼琴演奏技巧，曾參加早期臺灣省文化協進會兒童鋼琴比賽【參見全國學生音樂比賽】獲優等第一名。1963 年✛北二女（現✛中山女高）高中畢業，考入 *臺灣師範大學音樂學系，繼續從張彩湘習琴；期間常與小提琴家 *戴粹倫、大提琴家 *張寬容一起練習鋼琴三重奏，獲得室內樂演奏方面的經驗。1967 年以鋼琴組第一名畢業，實習後翌年回母校任教，因而有許多機會與國外來臺的演唱奏家合作，擔任音樂會伴奏，累積了伴奏經歷。1970 年 12 月在 *臺北實踐堂舉行首次個人獨奏會之後赴美深造，是 1970 年代臺灣得以留美攻讀演奏學位的極少數學生之一。1973 年獲肯塔基大學音樂學院鋼琴演奏碩士後，得到辛辛那提大學音樂學院全額助教獎學金攻讀鋼琴演奏博士學位，其博士論文 The Variation Elements in the Piano Works of Franz Schubert（舒伯特鋼琴變奏技巧的運用）曾獲評審委員會「極具學術貢獻」的佳評。在美就讀期間，鋼琴先後師事湯姆斯・希根斯（Thomas Higgins）與雷蒙・杜德里（Raymond Dudley）；音樂學受教於雷・隆譯（Ray Longyear）、唐諾・佛斯特（Donald Foster）等人，另曾參加巴赫（J. S. Bach）權威羅沙琳・杜雷克（Rosalyn Tureck）的巴赫研習班。這些音樂家與學者的治學態度與成就，成為她日後主攻「專題式演奏會」的原動力與鋼琴教學的典範。1977 年舉家遷移至麻薩諸塞州，1977-1981 年受聘任教於麻薩諸塞州渥斯特表演藝術學校，期間每年遴選並指導學生參加麻州州際鋼琴比賽，成績優異，並獲頒傑出指導教師。1983 年返臺，先後任教於 *東吳大學音樂學系、*藝術學院（今 *臺北藝術大學）音樂學系、*實踐大學音樂學系，致力於鋼琴作品研究與教學。受她長期指導的學生，已有多人獲選為兩廳院 *樂壇新秀、得到國際比賽獎項、或已取得博士、碩士學位，接續培育出年輕一代音樂學子的工作，成為推展臺灣 *鋼琴教育的新動力。亦曾任 *文化基金管理委員會音樂人才庫藝術指導委員、第 1 屆臺灣國際鋼琴大賽諮詢委員、*中正文化中心音樂評議委員，為推動臺灣音樂文化而努力。而自 1991

年在國家演奏廳首次推出「海頓鋼琴奏鳴曲」專題獨奏會後，展開為期十餘年的「專題式演奏會」與「講座演奏會」，將音樂學學術研究成果融合在鋼琴演奏中，這些演奏會包括「海頓鋼琴奏鳴曲」、「鋼琴變奏曲之藝術」、「克萊門悌鋼琴奏鳴曲」、「舒伯特鋼琴奏鳴曲」、「鋼琴練習曲的發展」、「貝多芬『鋼琴短曲』全集」、「莫札特饗宴」、「舞曲脈動」、「德意志隨筆——室內樂演奏會」、「莫札特鋼琴室內樂集錦」、「250 莫札特生日禮讚」、「舒伯特的幻想——室內樂演奏會」等專題。另曾與 *柯尼希、皮耶羅・甘巴（Piero Gamba）、*陳秋盛、*徐頌仁、蘇正途、*鄭立彬等指揮家合作，在 *國家音樂廳、*新舞臺、*臺北市立社會教育館等地演出多首經典鋼琴協奏曲。曾任教於✛北藝大音樂學系專任教授、✛臺大文學院兼任教授。（顏綠芬整理）

陳暖玉

（1918.9.3 彰化和美）
聲樂家。父親陳虛谷是日治時期臺灣重要的文學家。彰化女子公學校（今彰化市春日國小）畢業後，進入彰化高等女學校（今彰化女中）就讀。1936 年畢業，前往日本，考入東洋音樂學校，主修聲樂。先後隨德國音樂傳統訓練出的槙田都馬子和四家文子學習聲樂。1940 年自東洋音樂學校畢業。1945 年太平洋戰爭結束後返臺進入臺灣省立彰化中學任職。陳暖玉在臺灣的演出活動在 1947-1950 年較頻繁：1947 年 8 月 22-25 日✛省交（今 *臺灣交響樂團）於 *臺北中山堂演出貝多芬（L. v. Beethoven）第九號交響曲《合唱》第四樂章，陳暖玉擔任女低音部分。1948 年 12 月 14 日，臺灣省音樂文化研究會主辦的第 1 屆音樂演奏大會，在中山堂舉行，*呂赫若與 *張福興、*張彩湘等臺灣音樂家都參與這次音樂會的演出。在 1948 年慶祝臺灣光復節音樂會上，

✚省交演出貝多芬《合唱》交響曲，擔任獨唱的有呂赫若、葉葆懿和楊清溪等人。1947年起在✚建國中學高中部與初中部擔任音樂老師長達十四年，同時任教於甫成立的✚藝專（今*臺灣藝術大學）音樂科，*戴金泉、許壽美、陳榮光、林月火、楊麗妹、楊淑瑛等都曾是其弟子。除此之外，亦曾受*呂泉生之邀於✚實踐家專（今*實踐大學）音樂科任教。（陳郁秀撰）

參考資料：214

陳清忠

（1895.5.14 新北新店—1960.4.6 新北淡水）

合唱音樂先驅者。父親陳榮輝（即陳火，1851-1898.8.8）與嚴清華（1852.10.23-1909.6.2）為*馬偕在臺冊封的兩位牧師，哥哥陳清義（1877.4.3-1942）娶馬偕長女偕媽蓮（Mary Ellen Mackay, 1879-1959）。生長於與馬偕有著緊密關聯的第一代基督徒家庭，陳清忠自小接觸音樂。臺北市老松公學校（今老松國小）畢業後，進淡水*牛津學堂五年制普通科，後於1912年被選派至日本同志社大學中學部，再進大學部英文學系就讀，並成為該校橄欖球選手。1920年返臺，1921年進入淡水中學校（今*淡江中學）擔任英語教師，並於1923年成立臺灣第一支橄欖球隊。因其對音樂非常喜愛，再加上*吳威廉牧師娘的教導，校內音樂風氣興盛，由其擔任指揮，籌組以隊員與校內音樂表現優異者為基礎的*男聲四重唱，稱為淡水中學合唱團（T. M.S. Glee Club）。1946年起擔任淡水女子中學校校長，1948年改制後任*純德女子中學校

長至1951年。1947年發起「臺灣橄欖球協會」。其一生奉獻教育，提倡合唱與體育活動。1960年病逝於淡水，享年六十五歲。（徐玫玲撰）參考資料：101, 102

陳沁紅

（1961.8.30 臺南）

小提琴家、小提琴教育家。六歲開始學習小提琴，由*鄭昭明啟蒙，八歲即隨*三B管弦樂團赴國外巡迴演出。後投入*李淑德門下精進琴藝，就學期間於各項小提琴比賽屢獲佳績，並多次隨樂團出國巡演，1983年以第一名畢業於*臺灣師範大學音樂系。1985年進入印第安納大學音樂學院主修小提琴，師事亨利‧科瓦斯基（Henryk Kowalski），1987年取得碩士學位後，獲馬里蘭大學全額獎學金，繼續攻讀小提琴演奏博士，師事丹尼爾‧海飛茲（Daniel Heifetz）。留學期間經常於美加各地進行獨奏會、室內樂及協奏曲演出。1992年以優異成績取得博士學位，並獲邀成為PI KAPPA LAMBDA榮譽學會會員，為臺灣首位女性小提琴演奏博士。1992年返國後任教於*輔仁大學，1997年起任教於✚臺師大音樂系。自返國起陳沁紅即活躍於臺灣樂壇，並常獲邀於海外各國演出。除獨奏會外，經常參與各種室內樂及協奏曲演出，與國內外許多知名演奏家、指揮及交響樂團合作，並常獲國內外作曲家邀請進行新作首演及專輯錄製，更二度應「奇美名琴基金會」邀請以該基金會所收藏「年代最早、最珍貴之數把稀世名琴」錄製CD〔參見奇美文教基金會〕。她亦積極參與國內各種音樂推廣活動，並自2011年起帶領學生組成弦樂八重奏，於各地巡迴演出，推動臺灣的音樂藝術扎根與在地發展。在音樂教育上陳沁紅承襲老師李淑德的精神，秉持嚴謹的教學態度來激發學生的潛質，以培養學生藝術與技巧兼具的音樂素質，與自我實踐及表達的藝術家精神為理念。並以其豐富的國際經驗，發掘資賦優異的學生，協助其在國際樂壇的各階段發展，為臺灣培育出許多跨足國際的音樂家。現活躍於國際樂壇的小提琴家*曾宇謙、黃蕙蓉、謝慕晨等人，都是

她的學生。陳沁紅經常受邀擔任國內外各項比賽評審、開授講座大師班，並於各知名音樂夏令營進行授課與演講，深入參與國際音樂教育交流活動，為臺灣音樂教育之國際性提升多所貢獻。陳沁紅於 2015 年擔任➕臺師大音樂系主任，2018 年任➕臺師大音樂學院院長，在任內以其深厚的國際資歷，積極發展音樂特殊選才制度，力促臺灣音樂人才的專業養成，為國內音樂資優學生奠定國際發展的基礎。（林公欽撰）

陳秋盛

（1942.7.9 新竹—2018.4.9）

小提琴家、指揮家。➕淡江英專（淡江大學前身）畢業。1959 年曾獲全省小提琴比賽第一名【參見全國學生音樂比賽】，畢業於德國慕尼黑音樂學院。回國後曾擔任➕省交（今 *臺灣交響樂團）、國防部交響樂團【參見國防部軍樂隊】、*中國青年管弦樂團、華興交響樂團指揮。1978 年率華興青少年弦樂團赴荷蘭參加第 8 屆國際音樂大賽，榮獲第一獎。1979 年指揮➕省交赴韓國巡迴演出，1986 年出任 *臺北市立交響樂團指揮，後兼團長，前後長達近十七年，對提升樂團水準、開拓曲目、自製歌劇方面，建樹頗多。2003 年因莫須有事件被迫提早退休。此外，他對臺灣作曲家的作品發表不遺餘力，曾多次負責這些作品之首演；多齣西方歌劇，如：《阿依達》（Aida）、《奧泰羅》（Otello）、《杜蘭朵公主》（Turandot）、《卡門》（Carmen）、《弄臣》（Rigoletto）、《托斯卡》（Tosca）、《茶花女》（La Traviata）、《遊唱詩人》（Il Trovatore）、《波希米亞人》（La Bohème）、《蝴蝶夫人》（Madame Butterfly）、《丑角》（Pagliacci）、《鄉村騎士》（Cavalleria Rusticana）、《漂泊的荷蘭人》（Fliegender Holländer）、《沙樂美》（Salome）等大型歌劇，都經由他的指揮及策劃於國內首演，貢獻良多。曾經合作演出的樂團包括英國皇家、捷克國家廣播、莫斯科愛樂、巴黎法蘭西、烏拉圭國家、南非開普敦交響樂團、聖彼得堡愛樂、布拉格國立歌劇院、保加利亞國立歌劇院、布達佩斯廣播樂團、德國閃斯特歌劇院、日本 NHK、寶買、新日本愛樂、北京中央、上海等各知名樂團。曾經與➕北市交錄製並發行 CD，曲目包括史特拉文斯基（I. Stravinsky）《春之祭》（Le Sacre du Printemps）、洛赫貝爾格（G. Rochberg）《單簧管協奏曲》、莫札特（W. A. Mozart）與韋伯（C. M. v. Weber）的低音管協奏曲、李斯特（F. Liszt）《匈牙利狂想曲》（Ungarische Rhapsodie）、理查·史特勞斯（R. Strauss）《英雄生涯》（Ein Helden Leben）以及巴爾托克（B. Bartok）《奇異的滿洲人》（The Miraculous Mandarin）等。他在培養指揮人才方面，亦有其獨到之處，已躍到國際舞臺之 *呂紹嘉即出自其門下。2018 年獲得 *傳藝金曲獎特別獎之榮譽。（顏綠芬整理）

陳榮貴

（1947.12.4 屏東）

聲樂家，音樂教育家。啟蒙老師為➕屏東師專（今 *屏東大學）劉天林；於 *臺灣師範大學音樂學系就讀時，隨陳明律和戴序倫學習，畢業後先在美國州立博爾大學取得聲樂碩士學位，隨後即獲得印第安納大學助教獎學金赴該校研究，接著又在奧地利政府獎學金資助下，進入維也納音樂學院進修。曾於法國藝術歌曲中心研習，並曾應美國愛荷華州立大學之聘，在該校音樂學系講學一年。他的演唱足跡遍及歐洲、美國、加拿大及亞洲各大城市，曾演唱 30 餘部中外歌劇裡的主要男中音角色，亦曾參與神劇的男中低音獨唱。此外，他鑽研美國歌曲、義大利歌曲、德國藝術歌曲及法國藝術歌曲等室內樂的演唱。其著作有《威爾第歌劇弄臣研究》（1988，臺北：全音）、榮獲➕國科會著作研究獎的《威爾第歌劇遊唱詩人研究》（1995，臺北：全音）等書。曾任➕臺師大音樂學系暨表演藝術研究所教授。（顏綠芬整理）

陳銳

（1989.3.06 臺北）

小提琴家，以 Ray Chen 之名為國際所熟悉。出生於臺灣，後隨父母移民至澳洲布里斯本。四歲開始學習小提琴，從小即展露驚人的天份，八歲便受邀與澳洲昆士蘭交響樂團合作，在澳洲被視為「音樂天才兒童」，多次獲獎，包括 2002 年澳洲國家青年協奏曲比賽（Australian National Youth Concerto Competition）以及 2005 年澳洲全國肯道爾小提琴比賽（Australian National Kendall Violin Competition）。十五歲時進入美國寇蒂斯音樂學院學習，師承 Aaron Rosand，並受到國際青年音樂家（Young Concert Artist）組織的支持。2008 年贏得曼紐因國際小提琴比賽（Menuhim International Competition for Young Violinist）首獎，隔年獲比利時伊莉莎白國際小提琴比賽（The Queen Elisabeth Competition）首獎，自此躍上國際的音樂舞臺。

演出足跡遍及歐洲、亞洲、美洲以及澳洲，並經常受邀與世界知名樂團演出，例如倫敦愛樂、萊比錫布商大廈管弦樂團、慕尼黑愛樂、國家交響樂團、史卡拉愛樂管弦樂團、聖切契利亞國家管弦樂團，2022 年之後即將合作的包括洛杉磯愛樂、舊金山交響樂團、匹茲堡交響樂團、柏林廣播交響樂團、西南廣播樂團以及巴伐利亞廣播室內樂團。與其合作的指揮大師則包括 Ricardo Chailly, Vladimir Jurowski, Sakari Oramo, Manfred Honeck, Daniele Gatti, Kirill Petrenko, Krystof Urbanski 以及 Juraj Valcuha 等。2010 年與 SONY 音樂簽約，並錄製了孟德爾頌（F.Mendelssohn）與柴可夫斯基（P. I. Tchaikovsky）協奏曲以及法蘭克（C. Frank）《小提琴奏鳴曲》等曲目，其中一張專輯《Virtuoso》獲得德國 2011 回聲音樂古典獎（ECHO Klassik Award）。2012 年受邀於斯德哥爾摩的諾貝爾獎音樂會上演出。2017 年與 DECCA Classics 唱片簽約，並與倫敦交響樂團錄製了第一張專輯。權威的古典音樂雜誌 The Strad（史特拉底）以及 Gramophone（留聲機），將陳銳評為「備受矚目」的音樂家，

其他樂評包括：「陳銳的表演是如此的有權威，讓他與凡格羅夫成為同一等級的音樂家」（Corriere della Sera《義大利晚報》），以及「他的音色所散發出的紋理與光澤是如此充滿人性」（The Washington Post《華盛頓郵報》）。

除了古典音樂，陳銳也將其觸角伸展至其他領域，包括被富比世雜誌評比為 2017 年三十歲以下最具影響力亞洲人物之一、客串於美國影集「叢林裡的莫札特」、受邀於 2016 年英國逍遙音樂節中演出以及擔任 SONY Electronic 代言人等。陳銳目前使用的小提琴是由日本音樂基金會（Nippon Music Foundation）出借的 1735 年 "Samazeuilh" Stradivarius 史特拉底瓦里名琴，該琴為小提琴大師 Mischa Elman 生前所擁有。（盧佳君撰）

陳勝田

（1940.4.27 臺中）

中國笛演奏家、國樂教育家。幼年隨祖父學習子弟戲【參見●北管】之文武場，中學改習廣東音樂（參見●）（胡琴）及 *國樂（曲笛），擅長吹奏簫、笛及彈奏古箏【參見箏樂發展】。高中畢業時曾於草屯中興電臺歌仔戲（參見●）現場廣播節目裡，擔任揚琴（參見●）伴奏。1966 年畢業於 *臺灣師範大學音樂學系，主修聲樂。仿✚女王國樂唱片自學吹奏中國笛，大三參加 *中廣國樂團，擔任吹笛團員。1966-1999 年曾任中廣國樂團、*中華國樂團之副指揮、*臺北市立國樂團客席指揮，也任教於✚臺北師專（今 *臺北教育大學）、✚女師專（今 *臺北市立大學）、*中國文化大學音樂學系國樂組、光仁【參見光仁中小學音樂班】、南門、✚師大附中、漳和國中各校的 *音樂班。1977 年任教於✚藝專（今 *臺灣藝術大學）國樂科。1993 年 8 月接任國樂科主任。1999 年從臺灣藝術學院（今 *臺灣藝術大學）專任教授退休，後兼任於✚臺師大音樂學系、✚國北教大音樂學系教授，並擔任 *中華民國國樂學會理事、*全國學生音樂比賽評審委員、*國家文化藝術基金會審查委員、臺北市文化局藝術補助審查委員、臺灣音樂著作權人聯合總會

（參見四）常務監察人。指揮及演奏方面，1969 年與 1971 年二次指揮菲律賓華僑「四聯樂府」環島演出。1974 年指揮光仁中小學音樂班國樂團赴美演出 8 場。1983 年 6 月及 1988 年 8 月二次擔任➕北市國客席指揮。1985 年擔任笛簫演奏，應 The National Association for Music Education（MENC）之邀，隨中華國樂團赴美公演 29 場。1990 年指揮➕藝專國樂團赴美演出 11 場，其中在林肯中心加演安可曲〈卡門〉深獲讚賞。1991 年隨➕藝專舞蹈團赴波蘭參加國際民俗藝術節演奏國樂。1996 年隨➕藝專舞蹈團赴匈牙利參加國際民俗藝術節演奏國樂等。指揮➕藝專國樂科國樂團如《花木蘭》、《秋瑾》等舞劇的全國巡迴演出。陳氏對國樂的推動不遺餘力，在編撰中小學的音樂課本期間，把傳統音樂的知識加入教材中，讓學生能選修到國樂合奏課程；並致力使國樂樂器能作為學校音樂班的主修課程，以達到連接大學的國樂教育，及充實大學的師資；極力主張傳統音樂研究所的設立，讓學生有學習傳統音樂的更高領域；為提升樂團的演奏能力，在音準的要求和樂器音色的改良上，更有很大的貢獻。另有為笛子獨奏曲編寫鋼琴伴奏 25 首，並曾為電影《武士盟》、《挑女婿》配樂及參與➕國聯電影黃梅調〔參見四黃梅調電影音樂〕《七仙女》、《狀元及第》等、➕華視黃梅調節目、電視古裝劇《武則天》等錄音工作。亦為鄧麗君（參見四）〈你怎麼說〉、陳盈潔（參見四）〈海海人生〉等流行歌曲（參見四）吹簫及彈奏古箏錄音之工作。主要論文著作包括《國樂團組訓之研究》、《中國笛之演進與技巧研究》、〈四十年來國樂教育之回顧與展望〉、〈排簫之演進與技巧的探討〉、《簫笛吹奏的呼吸藝術研究》、〈國樂在臺灣〉、〈中國音樂〉、〈笛的管口校正與音孔關係研究〉、《中國圖片音樂史》上冊、〈二十世紀臺灣國樂發展的演變與分析——從歷史的、教育的角度談起〉、《台灣現代國樂之傳承與展望論文集》等。（林靜慧撰）

重要作品

《毋忘在莒》（原名《昔日》）（1969）、《寒雨夜》（1960 年代）、《喇叭吹戲》（1970 年代）、《彩鳳飛翔》（1972）、《遍地稻穀黃》（1979）、《春雷驚蟄麥苗青》（1983）、《鳳鳴高崗》（1984）、《廟庭節景》（1984）、《童年即景》（1984，臺灣區音樂比賽個人組笛子指定曲）、《迎春接福》（1984 創作，1985 於美國巡迴首演）、《江雪》（1985，文建會民族樂展委託創作）、《蒼松》（1987.12，卅六簧笙協奏曲）、《月桃香滿月桃山》（1980 年代，魏德棟原作，陳勝田整編，古箏協奏曲）。（林靜慧整理）

C

Chen 當代篇

陳樹熙 ●

陳樹熙

（1957.9.21 臺北）

指揮家、作曲家。光仁中學〔參見光仁中小學音樂班〕時隨林運玲學習鋼琴，就讀➕臺大外文學系時，隨*游昌發學習作曲，1978 年獲得*亞洲作曲家聯盟的作曲獎，1981 年畢業後返校擔任➕臺大管弦

樂團指揮，並隨*蕭滋學習指揮。1982 年考入維也納音樂學院，從 Francis Burt 學習作曲、Karl Östereicher 學習指揮，期間曾經赴義大利旁聽 Franco Ferrara 的指揮大師班，四年後獲得「指揮家文憑」與「作曲家文憑」雙學位。畢業後返國擔任➕聯管（今*國家交響樂團）的助理指揮，自 1995 年 11 月起擔任➕省交（今*臺灣交響樂團）副指揮，1999 年 8 月獲選出任*高雄市交響樂團團長（至 2007 年）。曾經先後擔任過*青韻合唱團、*東吳大學管弦樂團、高雄市青少年交響樂團、屏東縣青少年管弦樂團的指揮，並曾客席指揮山東交響樂團、日本仙台愛樂交響樂團、新竹愛樂管弦樂團以及河北省交響樂團等，指揮新編國劇《曹操與楊修》與《孫臏與龐涓》之演出，開臺灣京劇交響化的先河〔參見●京劇（二次戰後）〕。1989 年擔任中華民國現代音樂協會〔參見國際現代音樂協會臺灣總會〕秘書長。作曲方面，1984 年以《絃樂四重奏》、《管絃樂快板》、

《鋼琴組曲》等樂曲獲得行政院文化建設委員會（今 *行政院文化部）甄選的管弦樂作曲、室內樂作曲及獨奏曲作曲獎，鋼琴曲《清平樂》獲「齊爾品作曲比賽」首獎（1985），管弦樂曲《聞夢遠》獲得◆省交第 2 屆徵曲比賽第二獎（1993），後以《無題之三》、《調賦秋聲》、《古風》、《辛夷塢》多次再獲◆文建會徵選「管弦樂作曲獎」（1987, 1989, 1991, 1994, 1995）。曾擔任 *中正文化中心策劃製作「尋找音樂經驗」系列演講（1992），並與中國信託銀行文教基金會 *新舞臺合作「溫馨親子童話情」音樂會（1998）。曾擔任◆中廣「音樂博物館」、「音樂之樂」、博視資訊臺「新古典發燒樂」節目製作人與主持人〔參見廣播音樂節目〕。並擔任 *《表演藝術年鑑》之音樂類別撰述。主要著作及譯著包括《音樂欣賞》（1995, 1996），以及譯著《賦格》（Oldloy 著，1983）、《西洋音樂百科全書》（The Heritage of Music, 1994），另有研究報告「國立臺灣交響樂團轉型行政法人組織營運管理規劃報告」（2003）。先後在東吳大學、臺北市立師範學院（今 *臺北市立大學）、*中山大學、*東海大學、*藝術學院（今 *臺北藝術大學）、*臺灣師範大學、*高雄師範大學等校兼任。（編輯室）

重要作品

《絃樂四重奏》（1984）、《管絃樂快板》（1984）、《鋼琴組曲》（1981/84）、鋼琴曲《清平樂》、《調賦秋聲》（1985/88）；雙簧管獨奏曲《無題之一》（1986）、管弦樂曲《無題之二》（1986）；室內樂曲《無題之三》（1985/87）；管弦樂曲《清平樂》（1988）、室內樂曲《悲歌》（1988）、《四瑞紋》為打擊樂團（1988）；鋼琴三重奏《山地即景》（1989）；4 首姜夔歌曲（1990）；《無題之四》（1991）、《古風（慨世）》為男聲朗誦者、古琴、洞簫及管弦樂團（1991）；《聞夢遠》1.〈夢回紫禁城──懷古兼悼六四〉、2.〈煙雨江南──輕風細雨催客愁〉、3.〈日落大黃河──調寄《河殤》〉（1993）；即景「桃花流水」1.〈辛夷塢〉、2.〈桃花流水〉（1994/96）；〈高山之歌〉（1995）；2 首民謠風幻想曲，為小提琴與鋼琴（1996）；歌曲〈虞美人〉（1997）；歌曲 3 首 1.〈歌〉（愛略特 T. S. Eliot 詞）、

2.〈戀〉（鄭愁予詞）、3.〈海邊小樹〉（朱沈冬詞）（1998）；九重奏《來自高山的聲音》（2000）、《波羅密》為大提琴與鋼琴（2000）、鋼琴獨奏曲《織錦》、《鋼琴音樂劇場》──《酒鬼》弦樂四重奏──《生日快樂》主題變奏曲──《戲作》四重奏（2000）、管弦樂曲《只是近黃昏》（2000）；《四重奏》（2001）、管弦樂曲《千里落花風》（2001）、合唱曲《La Lai》（2001）、弦樂四重奏（2001）；《解釋春風無限恨》（2002）、姜夔歌曲 3 首（〈揚州慢〉、〈玉梅令〉、〈淡黃柳〉）（2002）、歌曲 6 首（〈獨坐敬亭山〉、〈客至〉、〈漁歌調〉、〈鳳求凰〉、〈浪淘沙〉、〈虞美人〉）（1997-2002）、鋼琴曲集（2000-2002）（《織錦Ⅰ》、《織錦Ⅱ》、《空谷迴音》、《煙花三月下揚州》、《酒鬼》）、兒童歌劇《父子進城記》、2 首（客家）幻想曲、芭蕾舞劇《祭禮》（2002，改寫自《悲歌》作品 10，及〈桃花流水〉作品 17）、兒童歌劇《布東來了》（2002）；2 首（客家）幻想曲──為小提琴獨奏、鋼琴與弦樂團（2003）；兒童歌劇《父子騎驢》（2004）、《仲夏夜之夢》配樂（2004）、《亂彈隨筆》為長笛與鋼琴（2004）、管弦樂曲《山歌》（1.〈老山歌〉、2.〈平板〉）（2004）、鋼琴曲集《客家風情》（2004）；芭蕾舞劇《傾城之戀》（2005）、《平沙落雁》釋練譯（2005）；《高雄風情畫》為鋼琴獨奏與管弦樂團（1.〈打狗之歌〉、2.〈阿伯勒花之舞〉、3.〈愛河燈會〉）（2007）、鋼琴曲《遣懷》（2007）、管弦樂曲《六堆即景》（2007）、管弦樂曲《八音協奏曲》（2007）、管弦樂曲《歌會》（2007）。

陳泗治

（1911.4.14 臺北士林－1992.9.23 美國加州）
作曲家、鋼琴家與基督教長老會牧師。出生於臺北市士林社子的秀才家庭，1923 年社子公學校（今社子國小）畢業後，入長老教會所創辦的淡水中學校（今 *淡江中學）就讀，並受音樂宣教士 *吳威廉牧師娘之鋼琴啟蒙〔參見長老教會學校〕。從此，基督信仰與音樂成為他一生最重要的兩條主軸，互相交織：在音樂方面不僅受學校興盛的古典音樂之薰陶，同時又參加 *陳清忠所組的 *男聲合唱團，1931 年與 *德明利學習鋼琴；在信仰方面，1929 年洗禮成為基督徒，

1930 年進入台北神學校（今*台灣神學院）就讀，畢業後即赴日本東京神學大學。在日本進修的三年時間（1934-1937），除繼續接受神學的專門訓練外，同時亦與上野音樂學校教授木岡英三郎學習和聲學、作曲法，與中田羽後學習發聲、指揮法，並與許多當時在東京學音樂的臺灣青年，如*江文也、*翁榮茂、戴逢祈、*呂泉生等，建立良好情誼。1934 年暑假，參加旅日留學生所組成的*鄉土訪問演奏會，以鋼琴長才擔任許多獨唱、獨奏項目的伴奏。1936 年，於伊豆半島完成第一首創作曲*《上帝的羔羊》，此是臺灣第一首以西洋技法所寫的合唱曲。1937 年返臺後，於臺北市士林長老教會擔任傳道，並常至*臺北放送局廣播演奏鋼琴，以及為呂泉生廣播伴奏，舉行音樂會，亦成為*士林協志會的中堅分子。陸續創作了合唱曲《如鹿欣慕溪水》、鋼琴曲《幻想曲——淡水》和獻給老師德明利的鋼琴組曲*《台灣素描》。1947 年轉任*純德女子中學音樂老師，並和德明利創辦音樂科，開臺灣中學音樂班之先例【參見音樂班】，完成鋼琴曲《回憶》（1947）。1952 年起任純德女子中學與其後改制的淡江中學校長。1957 年曾短暫赴多倫多的皇家音樂學院，隨 Oskar Morawetz 學習作曲。1966 年受封為牧師。1981 年從教育崗位上退休，赴美定居，1992 年病逝加州，葬於加州的 Pacific View Memorial Park（New Port Beach）。

在擔任校長近三十年的這段期間，治校嚴謹，加強學生音樂與體育的發展，承繼淡江中學的傳統；受臺灣基督長老教會委派，與其他教會音樂專家編輯長老教會《聖詩》，於 1964 年完成，共收錄 523 首，其中〈讚美頌〉（Te Deum Laudamus）和〈西面頌〉（Nunc Dimittis）為其作品。又陸續完成鋼琴曲《降 D 大調練習曲》、《龍舞》、《幽谷——阿美狂想曲》與 10 首前奏曲《鍵盤上的遊戲》等。陳泗治不僅參加了製樂小集第三次發表會（1963），1970 年代也成為*亞洲作曲家聯盟會員，其鋼琴作品皆收錄於 Maurice Hinson（1979）所編著的《鋼琴家演奏曲目指引》（Guide to the Pianist's Repertoire），可見得其鋼琴創作相當能代表臺灣的當代音樂風格。西洋音樂透過宣教士與學校教育傳入臺灣，繼而開始有以西洋的創作技法來譜寫音樂的作品產生，陳泗治堪稱這條路的先鋒者：他兼具鋼琴家與牧師的身分，所以創作多集中於聖樂與鋼琴作品。數量雖然不多，卻影響深遠，尤其在鋼琴創作領域，至今仍難有一位臺灣作曲家如他一般，寫出結合各地景致的標題音樂。但這位先行者，卻因他未在大學任教與終身奉獻給上帝的謙沖個性，鮮人知曉。直到 1989 年，⊕曲盟中華民國總會為他舉辦作品音樂會；1994 年，臺北縣文化中心出版《陳泗治紀念專輯‧作品集》，陳泗治才逐漸成為被人知曉的臺灣當代作曲家。（徐玫玲撰）參考資料：25, 119-2, 222

代表作品

合唱曲《上帝的羔羊》（1936）；合唱曲《如鹿欣慕溪水》（1938）；鋼琴曲《幻想曲——淡水》（1938）；鋼琴組曲《台灣素描》（1939）；合唱曲《臺灣光復紀念歌》（1946）；鋼琴曲《回憶》（1947）；鋼琴曲《夜曲》（1950）；聲樂曲《逝去的悲傷歲月》（1952）；鋼琴曲《降 D 大調練習曲》（1958）；《龍舞》（1958）；合唱曲《上帝愛世人》（1958）；臺灣基督長老教會《聖詩》523 首（1964 編輯，其中第 517 首〈讚美頌〉（Te Deum Laudamus）和第 518 首〈西面頌〉（Nunc Dimittis）為其創作）；完成〈基督教在臺宣教百週年紀念歌〉（1965）；合唱曲《讚美主極大恩賜》（1976）；鋼琴三重奏《嬉遊曲》（1977）；鋼琴曲《幽谷——阿美狂想曲》（1978）；10 首鋼琴曲《前奏曲——鍵盤上的遊戲》（1980）。（徐玫玲整理）

陳曉雰

（1964.1.15 嘉義）

*音樂教育學者。1986 年*臺灣師範大學音樂學系畢業，1988 年赴美國伊利諾大學深造，先後取得鋼琴演奏及鋼琴教學碩士。1991 年返臺

應聘於母系，1997年再赴美深造，取得音樂教育博士，主修鋼琴教學。返國後適逢❖臺師大音樂系博士班音樂教育組成立，自此關注高等教育發展，曾參與多項教育部、*臺灣藝術教育館專案與「國立臺灣師範大學邁向頂尖大學研究計畫」，鑽研音樂教育法制及人才培育。教學與研究涵蓋音樂課程與教學、音樂教育哲學、音樂教育研究法等主題，並指導音樂教育組、演奏演唱組研究生學位論文，曾獲❖國科會甲等研究獎勵（2000）、❖臺師大資深優良教師（2013）、實習指導教師金筆獎（2016）、優良導師（2016）及教學優良（2019）等榮譽，並於2022年榮任❖臺師大音樂系主任、Répertoire International de Littérature Musicale（國際音樂文獻目錄）臺灣分會主席。❖臺師大專職外，另於❖師大附中等校*音樂班兼任鋼琴講座，培養鋼琴音樂人才。2003-2009年擔任*中華民國音樂教育學會秘書長期間，致力提升國內音樂教育學術水準與國際能見度，辦理多次國際音樂教育學術研討會並編輯論文集，為音樂教育累積重要文獻，並持續擔任國內外藝術教育主要組織之顧問及期刊編審委員。陳曉雯對學校音樂教育亦有長期的貢獻，包括擔任高中音樂科、藝術生活科課程綱要研修及教科書審定委員，並參與十二年國民基本教育藝術領域音樂課程綱要之研修、宣導及教材審定。主要著作包括〈臺灣高等音樂教育發展概況〉、《吳漪曼——教育愛的實踐家》〔參見吳漪曼〕、〈音樂術科入學考試鋼琴曲目探究〉、〈音樂教育年度發展概述〉（2008、2009）、〈大學音樂領域評比指標建置初探〉、〈藝術才能音樂班之回顧與展望〉、〈十二年國教「多媒體音樂」開課實務及教師知能之探討〉、《臺灣高中音樂課程發展》、Curriculum-based Policy in Music Assessment: Asian Perspectives（從亞洲觀點探討以課程為準之音樂教育評量政策）、〈音樂教科書的發展與沿革（二）〉（與*賴美鈴合著）、〈音樂班的發展與沿革（一）〉、〈音樂班的發展與沿革（二）〉（與林小玉合著）、〈吳漪曼老師與鋼琴教學〉等。（陳麗琦撰）

陳溪圳

（1895.11.14 基隆暖暖—1990.2.15 臺北）

基督教長老教會牧師、聖樂家。1916年畢業於淡水*牛津學堂〔參見淡江中學〕，同年入京都同志社大學神學部，1917年轉入東京神學校，1919年畢業於東京神學校。1926年起任臺北市雙連教會傳道師，1936年通過教師考試，在雙連教會按立封牧職，牧會至1976年退休。陳溪圳在牛津學堂就讀時，即從*吳威廉牧師娘學習音樂；在同志社大學就讀期間，加入該校Glee Club男聲合唱團〔參見男聲四重唱〕，曾隨團到朝鮮、滿洲、上海等地演唱。學成回臺初期，在臺北芳明館舉行過一場個人獨唱會，獨唱聖歌多首；1930年初協助臺北醫學專門學校學生組織男聲合唱團，並親任指揮。因其篤信唱歌能使人自然進入屬靈境界，所以牧會期間，大力提倡聖歌演唱，使雙連教會聖歌隊在教會界素享盛名。1956-1964年間，臺灣基督長老教會聖詩委員會進行聖詩新編工作，陳溪圳填詞的兩首閩南語聖詩作品〈上帝為咱，愛疼不變〉（《聖詩》第119首）與〈聖徒看見天頂座位〉（《聖詩》第153首）亦被收錄其中。（孫芝君撰）參考資料：94, 101, 104, 245

陳信貞

（1910.1.29 臺北萬華—1999.8.26 臺北士林天母）

鋼琴教育家。原名蔡信貞，後過繼給臺北市艋舺教會的陳春生傳道，改名為陳信貞。成長於基督教家庭，臺中縣后里內埔公學校（今內埔國小）畢業後，北上就讀於淡水女學校〔參見淡江中學〕。受蕭美玉（1899.11.3-1998.9.23，當時*馬偕外孫柯設偕之未婚妻）風琴彈奏之啟發，後又與*高哈拿學習鋼琴、*吳威廉牧師娘學習樂理和聲樂，對音樂喜愛益增，1928年

拿到臺大醫院附設助產士學校的學位後，遂回淡水女學校擔任音樂科助教三年，增進琴藝。1931年3月28日與詹德建傳道結婚，不幸同年9月7日傳道病逝，幸賴*陳泗治與*德明利給予精神安慰。1931年底回臺中縣娘家，產下遺腹女詹懷德。1933年成立「臺中婦女鋼琴研究社」，教授鋼琴，還破例收了❶臺中一中男學生——*呂泉生與辜偉甫。1935年任職於長老教女學校（今❶長榮女中〔參見台南神學院〕）；1945年起，成為二次戰後臺中女子中學第一位臺灣人音樂教師，1946年又任臺灣文化協進會鋼琴審查委員〔參見全國學生音樂比賽〕，1949年並曾擔任*馬思聰在臺中的音樂會伴奏。於中部地區作育英才無數，畢生致力於鋼琴教育的推展，對*鋼琴教育貢獻良多。在1960年代，仍非常勤奮地與*蕭滋和*徐頌仁學習，不斷充實自己。除了繁忙的教學工作外，對許多的慈善演出、感恩音樂會亦是熱心參與，例如1935年的*震災義捐音樂會，與紀念夫婿的音樂會等，公開演出地點包括臺北、臺中、臺南、高雄、花蓮等地，一直持續到1982年為止。1999年病逝於臺北市天母女兒家。（徐玫玲撰）參考資料：88

陳義雄

（1939.7.26 彰化永靖）

古典音樂人、樂教推展工作者。永靖小學畢業後，赴臺北就讀建國中學初中部。因與舅舅一家同住，常隨表哥聆聽78轉的唱片，而開始接觸古典音樂，同時亦學習小提琴，師事*黃景鐘。後就讀❶淡江英專（今淡江大學）五年制之英語專修科實驗班畢業，又插班東吳大學英語學系。英文閱讀能力之培養，對於日後從事古典音樂的各種推廣活動幫助甚大。後任教於育達初級商業職業學校五年之久，業餘返回彰化縣、臺中縣教授小提琴。1960年代起，開始一連串的音樂雜誌編輯工作，並籌辦音樂會，期間常使用筆名，例如永靖人、雅音、音癡、花憐人、餘三館等。1966年，辭去教職接任*《愛樂月刊》無給職主編長達十年之久〔參見愛樂公司〕；於愛樂書店出版各類音樂書籍；

1974年與*林宜勝共掌*樂府音樂社之事務，至2002年為止營運近四十年，在臺北與其他城市推動許多音樂會，不僅引薦國際級演奏家，如舉辦*馬思聰指揮❶省交（今*臺灣交響樂團）慶祝音樂會，後沿著鐵路線去各大城市舉行個人演奏會，更策劃馬氏1968年、1972年與1977年三次來臺之音樂會；以及承辦過許多臺灣音樂界重要人物的音樂會，如1960年代包括*陳郁秀（1968.6.26）、*陳秋盛（1969.12.13）等，1970年代包括*蕭泰然（1975.3.2）、余由紀（聲樂1971.3.14）、臺北國際室內管弦樂團（1970.3.25）等，1980年代包括蔡采秀於1981年9月28日公開演奏*江文也被查禁三十多年的三首舞曲、*陳榮貴（1981.11.27）、陳宏寬（1983.11.20），2000年以後，簡寬宏指揮台北愛樂室內樂團與*胡乃元合作「莫札特之夜」（1991.5.25）等；對作曲家新作品的推廣更是不遺餘力，如*張貽泉、*徐頌仁、*楊聰賢等，於臺灣整體性的古典音樂推廣有極大的貢獻。亦積極推廣*豎琴教育。因有機會成為*許常惠歸國後第一位討教者，而對創作也有所涉獵。小提琴曲《餘三館詠絮》（2001）為其得意之作。臺灣古典音樂的發展，除了大學所設之音樂科系培養專業學生外，一般對於古典音樂在社會樂教方面的推展全靠一些喜愛古典音樂，又具有熱情、不計實質回報的音樂人出書辦雜誌、舉行音樂會，特別從1960至1980年代，古典音樂在臺灣的傳播從初始到步上軌道，陳義雄的貢獻相當深遠〔參見音樂導聆〕。（徐玫玲撰）

陳毓襄

（1970.7.29 新竹）

鋼琴家，史坦威藝術家，費城天普大學的駐校藝術家和鋼琴教師，以 Gwhyneth Chen 之名為國際所熟悉。1993年以最年輕的參賽者勇奪波

哥雷里奇國際鋼琴大賽（Ivo Pogorelich International Piano Competition）桂冠，近年常與波哥雷里奇一同演出。

出生於新竹，九歲赴美求學，師事 Robert Turner、Aube Tzerko、Martin Canin、Byron Janis 和殷承宗。於茱莉亞音樂學院取得學、碩士。1983 年獲全美教師協會舉辦的全美五十州鋼琴比賽少年組冠軍，1986 年獲高中組冠軍。高中跨組至大學參加國際鋼琴錄音比賽贏得首獎，1986 年在 Bullocks 全美鋼琴大賽獲首獎，1988 年在全美青少年鍵盤藝術家比賽獲首獎，成全美國鋼琴比賽的五冠王。

1990 年於柴可夫斯基國際鋼琴大賽（International Tchaikovksy Competition）以唯一女鋼琴家入決賽，獲最佳女性獎。賽後連七年受邀至莫斯科音樂院大廳（Bolshoi Zal）演出。1992 年在俄國聖彼得堡普羅高菲夫國際鋼琴大賽（International Prokofiev Competition）獲銅牌。1991 年在紐約 Thomas Richner 國際鋼琴大賽獲首獎。1999 年在國際網路音樂大賽首獎。

1995 年獲選為美國一百位頂尖華人代表。1997 年受李登輝總統邀請至總統府參加介壽館音樂會〔參見總統府音樂會〕演出。2002 年由於臺灣總統夫人吳淑珍訪美，受邀至華府雙橡園演出。2008 年受邀於馬英九總統就職國宴演出。2008 年，以「臺灣之光」代表參加北京奧運運慶祝音樂會，和 *臺北市立交響樂團於北京國家大劇院合作演出。2018 年，陳毓襄再次代表臺灣在洛杉磯迪士尼音樂廳，和 *臺灣交響樂團演奏 *蕭泰然《鋼琴協奏曲》。

2011 年專輯《珍愛的蕭邦》獲得 *傳藝金曲獎最佳演奏獎，同年受邀為日本地震海嘯的募款音樂會演出，參與美國癌症協會慈善義演。2017 年在加拿大卡加利為北美最大的遊民中心舉辦募款音樂會，成榮譽市民。2013 年獲第 1 屆宣化基金會的人道精神獎，2014 年獲中華孝道協會的孝道獎。2019 年再次榮獲傳藝金曲獎。疫情間在臺和樂團演奏十首協奏曲，*國家兩廳院表演藝術雜誌〔參見《PAR 表演藝術》〕選為「2021 年度人物」。（盧佳慧撰）

陳郁秀

（1949.4.22 臺北）

鋼琴家、音樂教育家、文化行政首長。以 Tchen Yu-Chiou 之名為國際所熟悉。曾任 *行政院文化建設委員會（今 *行政院文化部）主任委員、*國家文化總會秘書長、總統府國策顧問、外交部無任所大使、*中正文化中心董事長、臺灣法國文化協會理事長、公共電視及 ✚華視董事長及 *白鷺鷥文教基金會董事長。

父親陳慧坤為畫家及臺灣師範大學美術學系教授，母親陳莊金枝為音樂教師。五歲開始學習鋼琴，師事 *張彩湘。1963 年獲臺灣區音樂比賽（今 *全國學生音樂比賽）少年鋼琴組冠軍。1965 年通過教育部資賦優異學生甄試赴法進修〔參見音樂資賦優異教育〕，入國立巴黎高等音樂學院，修習鋼琴、室內樂，師事 Pierre Sancan（鋼琴）、J. Doyen（鋼琴）、Pierre Pasquier（室內樂）與 Jean Calvet（室內樂）等人。1971-1975 年於波西（Poissy）音樂學院教授鋼琴。演出活動頻繁，曾在巴黎美國教堂（Eglise Americanne）（1973.5）、法國中部安妮西（Annecy）（1974.4）、波西城（Poissy）「拉威爾百週年紀念音樂節」（1975.1.21）、巴黎十三劇場（Theatre 13）（1975.5）、布魯塞爾皇家音樂廳（Palais des Beaux-Arts）（1975.9.25）舉行獨奏會；並與法國大提琴家 P. Gabar 在歐蓓維利埃城（Aubervilluers）（1975.6）、巴黎柯托特音樂廳（Salle Cortet）（1975.11.6）舉行聯合音樂會。1974 年與政治人物盧修一結婚，育有二女一男。

一、臺灣師範大學時期

1976 年返臺任教於 *臺灣師範大學，1994 年任首度教授直選產生的音樂學系主任，開始整頓圖書館、撰寫系史、美化環境、改革課程內容、制定系所與院教師升等制度，辦理跨校、跨國研討會，邀請各國教師擔任客座教授。1997 年擔任 ✚臺師大藝術學院院長，推動師生與社區結合，將精緻藝術融入平民生活；推動音樂學系教師能以作品、成就證明或技術報告代替專門著作申請升等；並與 *許常惠共同推動音樂智慧財產權、著作權立法〔參見四著作

權法〕。因夫婿盧修一推動臺灣民主運動，理念爲當時政府所不容，而於1983-1986年入獄，陳氏以對音樂的熱忱以及無比之毅力，度過難關。1989年夫婿當選第1屆增額立委。1993年成立白鷺鷥文教基金會，與夫婿共同推動臺灣音樂、美術及原鄉文化研究。1995年舉辦「臺灣音樂一百年」系列活動。

二、行政院文化建設委員會與國家文化總會時期

2000-2004年任⊕文建會主委，爲首位彙整臺灣文化、提出「鑽石臺灣」論述並依此制定政策的全國文化行政最高首長。就任時即以約五十年時間爲段落的所謂「大歷史」，思考文化變遷與發展，將2001年訂爲文化資產年，推動「閒置空間再利用」歷史建物活化政策；歷史文化產業之資產保存；加入「世界古蹟日同盟」；積極推動「社區總體營造」。2002年爲文化環境年，舉辦第3屆全國文化會議，提出文化創意產業政策並納入「挑戰2008：國家發展重點計畫」；執行「地方文化館計畫」；推動「臺灣世界人類遺產潛力點」選拔；責成清點1945年後就未曾清點的國立臺灣博物館；策劃出版「臺灣之美」系列叢書，並陸續出版音樂、美術、戲劇、歷史、文學、傳統藝術等主題叢書（至2004年卸任爲止，⊕文建會總共出版600多種重要叢書），逐步建立「臺灣主體文化」工程。2003年爲文化產業年，推動文創產業全國五大園區及陶瓷旗艦計畫，催生《臺灣當代藝術大系》（2004）、《臺灣現代藝術大系》（2005）、《臺灣藝術經典大系》（2006）各24冊及《臺灣史料集成──明清臺灣檔案彙編》252本、《全臺詩》、《臺灣歷史辭典》等之出版工程；推動「音樂人才庫」培植新秀；舉辦第1屆臺灣國際鋼琴大賽〔參見鋼琴教育〕；配合行政院「五年五千億新十大建設計畫」規劃大臺北新劇院、衛武營藝術文化中心〔參見衛武營國家藝術文化中心〕，及北、中、南、東流行音樂中心〔參見❹臺北流行音樂中心、高雄流行音樂中心〕等重要文化建設。2004年爲文化人才年，推動「人才培育計畫」，策劃文化志工、社造人才、青年藝術家、文創產業人力資源等培育方案。至2004年5月離職，對於形塑臺灣意象，並將臺灣文化推向世界，不遺餘力。

離職後獲聘擔任總統府國策顧問、外交部無任所大使、⊕臺師大音樂學系兼任教授、交通大學（今*陽明交通大學）兼任通識教育講座、經濟部臺灣創意設計中心顧問、中正文化中心評鑑委員會召集人。2005年接任國家文化總會秘書長，繼續推動國際文化交流、文化創意產業、文化保存與發揚等工作，並自2007年起擔任中央廣播電臺「美麗的臺灣」節目主持人迄今。

三、國家表演藝術中心時期

2007年起任中正文化中心（今*國家表演藝術中心）董事長，提出「珍藏當代臺灣作曲家的聲音」計畫，推動*國家兩廳院所屬*國家交響樂團錄製國人原創大型管弦樂作品，出版《樂典》系列CD，爲臺灣累積音樂資產。

而⊕兩廳院與國際合作上，2009年開創TIFA：臺灣國際藝術節，首屆以「未來之眼」爲主題，結合科技，融入西方劇本內容，由國際編劇與本土表演者合作展現《歐蘭朵》（Orlando）（2009）一劇，2010年又有《鄭和1433》，以及之後以「鑽石臺灣」爲核心內容的臺灣原創音樂劇、舞碼、戲劇，包括*《黑鬚馬偕》（2008）、《黃虎印》（2008）、《高砂館》（2008）、*《閹雞》（2008）、《凍水牡丹》（2008）、《很久沒有敬我了你》（2010）（參見●）、《有機體》（2012）等；每年國際大型旗艦製作的推出，利用中西方故事內容，引入國際優秀劇場人，與本土演員與表演團體的共同合作，將經典作品推向國際，而國際知名表演藝術團體的邀請，更拓展國人藝術視野，TIFA已成爲臺灣在國際表演藝術界的品牌。

四、財團法人公共電視文化事業基金會及中華電視公司時期

2016 年任財團法人公共電視文化事業基金會及●華視董事長，以「鑽石臺灣」爲內容策劃製作原創 IP，積極推動與世界接軌。任內設立「國會頻道」（2017）、公視「臺語臺」（2019）、華視「52 新聞臺」（2020），並籌劃爭取到全英語的國際影音串流平臺「TaiwanPlus」（2022）等。此外，陳氏繼續承接在●兩廳院董事長期間以「鑽石臺灣」爲本的原創與國際合作理念，與 HBO ASIA 合製國人創作戲劇《通靈少女》（2017），此劇同時在 24 個國家首演，開啓臺灣與世界接軌的先鋒，之後與 HBO ASIA 繼續有《我們與惡的距離》（2019）的合作；與 NHK 合製《路～臺灣 Express》（2020），另還與 Netflix、泰國的 PTS、德法公共電視臺 Arte 等合作，不但提高了節目品質，且將本土節目推上國際頻道。此外，策劃製作的戲劇節目還有《自由的向望》（2019）、《大債時代》（2021）、《火神的眼淚》（2021）、《天橋上的魔術師》（2021）、《斯卡羅》（2021）、《茶金》（2021）、《村裡來了個暴走女外科》（2022）等；生活劇有《俗女養成記》（2019）、《苦力》（2019）、《我的婆婆怎麼那麼可愛》（2020）、《老姑婆的古董老菜單》（2020）等；兒童劇例如《水果冰淇淋》，則結合 AR、VR 等科技。

於此同時，陳氏還擔任白鷺鷥文教基金會榮譽董事長、臺灣法國文化協會榮譽理事長、●臺大兼任教授，筆耕及教學不輟，而其演奏事業亦未曾中斷。

五、得獎與榮譽

1996 年獲「法國國家功勳騎士勳章」（Chevalier dans l'Ordre national du Mérite）；2000 年獲「英國皇家音樂學院榮譽諮詢」（Honorary Associcte of The Royal Academy of Music）；2008 年獲「法國國家榮譽軍團騎士勳章」（Chevalier dans l'Ordre national de la Légion d'Honneur）；2009 年獲「法國文化部文化藝術軍官勳章」（d'Officier dans l'Ordre des Arts et Lettres）；2013 年央廣「美麗的臺灣」節目獲得第 48 屆廣播 *金鐘獎「最佳藝術文化節目」獎；2021

年獲「國立臺南藝術大學榮譽博士學位」；2022 年獲臺法文化獎特別貢獻獎。

陳郁秀以其對於藝術專業的品味和要求，加以開闊的文化視野及人生閱歷，挖掘與提升臺灣文化特色，並以其無比之毅力和決心，在國內與國際宣揚臺灣文化藝術，使國人不僅能認同自身文化藝術，並因此感到驕傲與自豪。（呂鈺秀撰）參考資料：65、66、68、69、70、71、149、262

演奏經歷

中華民國第 20 屆音樂節慶祝大會（1963.4.5，臺北中山堂）；葛拉那多斯百年紀念——杜揚教授高級班試聽會〔1968.3.19，法國巴黎白遼士廳（Salle Berlioz）〕；陳郁秀鋼琴獨奏會（1968.6.26，國際學舍）；陳郁秀鋼琴獨奏會（1968.7.27，臺中中山堂）；波西城音樂學院音樂會〔1973.1.28，法國莫理耶劇院（Theatre Moliere）〕；陳郁秀鋼琴獨奏會〔1973.5，法國巴黎美式教會（Eglise Americaine）〕；陳郁秀鋼琴獨奏會〔1974.4，法國中部安尼西城（Annecy）〕；音樂晚會（與長笛家 Machiko Takahashi 合奏）〔1974.6.14，法國巴黎美式教會（Eglise Americaine）〕；「拉威爾百週年紀念」陳郁秀獨奏會（1975.1.21，法國波西城（PoissyMardis Musicaux）；陳郁秀鋼琴獨奏會〔1975.5，法國巴黎第十三劇場（Theatre 13）〕；合奏會（與法國大提琴手 P. Gabar 合奏）〔1975.6，法國歐蓓維利埃城（Aubervillier）〕；陳郁秀鋼琴獨奏會〔1975.9.25，比利時布魯塞爾（Bruxelles）米榭麗廳（Mercelis Salle）〕；「青春與音樂」合奏會（與大提琴家 P. Gabar 合奏）〔1975.11.6，法國巴黎葛多廳（Salle Cortot）〕；「國立臺灣藝術專科學校特別音樂會」（1976.4.6，臺北實踐堂）（藝專音樂科交響樂團（太澤可直指揮）/ 蕭邦 e 小調第一號鋼琴協奏曲）；陳郁秀鋼琴獨奏會（1976.4.24，臺中中興堂）；陳郁秀鋼琴獨奏會（1976.4.30，臺北中山堂）；陳郁秀鋼琴獨奏會（1976.4，臺中中興堂）；陳郁秀鋼琴獨奏會（1977.3.4，臺南永福國小永福館）；陳郁秀鋼琴獨奏會（1977.11，新竹清華大學禮堂）；慶祝第六任總統副總統就職音樂會（1978.5.17，臺北國父紀念館）〔台北世紀交響樂團（廖年賦指揮）/ 貝多芬《c 小調第三號鋼琴協奏曲》（Op.37）〕；師大校慶演奏會與樂團合奏（1982.6）；陳郁秀客席

鋼琴獨奏會;〔1983.9.23,美國威斯康辛大學阿巴特演奏廳（Abbott Concert Hall）〕；慶祝臺灣光復四十週年紀念特別演出——大阪愛樂交響樂團（1985.9.9,基隆市立文化中心）〔大阪愛樂交響樂團（朝比奈千足指揮）/蕭邦《e小調第一號鋼琴協奏曲》〕；國立臺灣師大音樂系交響樂團暨實驗管弦樂團演奏會（1986.1.12,臺北市立社會教育館）〔臺師大音樂學系交響樂團暨實驗管弦樂團（張大勝指揮）普羅高菲夫《第三號鋼琴協奏曲》（Op.26）〕；陳郁秀鋼琴獨奏會（1987.12.22,國家音樂廳演奏廳）；慶祝中信大飯店開幕週年音樂演奏會——臺北拉威爾三重奏（1989.8.4,新竹中信大飯店竹銀廳）；國家音樂廳開幕季節目系列——陳郁秀鋼琴獨奏會（1989.12.22,國家音樂廳）；兒童鍵盤樂系列音樂會——浪漫的鋼琴（1990.9.14-16,臺北國家音樂廳演奏廳）；慶祝中華民國建國八十年——法國音樂之夜音樂會（1991.1.30國家音樂廳、1991.1.31臺中中興堂）〔省交（郭聯昌指揮）聖桑《動物狂歡節》〕；為紀念莫札特逝世二百週年活動系列（二）——莫札特兒童音樂劇（1991.2.24高雄市立文化中心、1991.2.27彰化縣政府大禮堂、1991.2.28臺中中興堂）；音樂畫作——蘇格蘭〔1991.12.6,國家音樂廳聯管（呂紹嘉指揮）貝多芬《G大調第四號鋼琴協奏曲》（Op.58）〕；二二八紀念音樂會（1992.2.24,國家音樂廳）；陳郁秀鋼琴獨奏會（1992.3.13,國家音樂廳）；為兒童的音樂會（1992.4.6苗栗縣立文化中心、1992.4.7南投縣立文化中心）〔省交（陳韻雅指揮）聖桑《動物狂歡節》〕；月光詩情話（1992.9.9,臺北縣立文化中心演藝廳）；陳郁秀與羅玫雅雙鋼琴演奏會（1992.9.14,臺北市立社教館）；莫札特世界——迷人的兒童音樂劇（1992.10.24臺中市中山堂、1992.11.1屏東縣立文化中心中正藝術館、1992.11.3國家音樂廳、1992.11.7宜蘭救國團志清堂、1992.11.9花蓮縣立文化中心）；二二八紀念音樂會（1993.2.27臺北縣立文化中心、1993.2.28彰化縣政府禮堂）；慈林之夜（1993.4.3,宜蘭運動公園體育館）；菩提樹——舒伯特兒童音樂劇（1993.4.6-7國家戲劇院、1993.4.17三重市中正堂）；抒情的法語歌之夜（1993.4.18桃園文化中心音樂廳、1993.4.23國家音樂廳演奏廳、1993.5.8高雄市高雄中

學）；菩提樹——舒伯特兒童音樂劇（1993.4.6-7國家戲劇院、1993.4.17三重市中正堂、1993.11.18彰化縣政府禮堂）；心靈的樂章——白鷺鷥之夜（1993.9.22,臺北世貿大樓國際會議廳）；慶祝1993年醫師節音樂會——杏林春暖音樂的饗宴（1993.11.15,國家音樂廳）；音樂之父巴赫兒童音樂劇（1993.12.2,國家音樂廳）；上海交響樂團首訪臺灣預演音樂會（1993.12.27,上海音樂廳/上海交響樂團陳燮陽指揮/拉威爾《G大調鋼琴協奏曲》）；上海交響樂團訪臺演奏會（1994.1.5,國家音樂廳/上海交響樂團/陳燮陽指揮/拉威爾《G大調鋼琴協奏曲》）；白鷺鷥音樂會——弦歌琴聲下鄉系列演出（三）（1994.5.4,淡江中學）；慶祝第八任總統副總統就職四週年音樂會（1994.5.9,國家音樂廳）；國立臺灣師範大學第一屆師大藝術節——室內樂之夜（1994.5.15,臺師大禮堂）；弦歌琴聲話月夜——白鷺鷥音樂會下鄉系列·月光晚會（1994.9.17板橋市農村公園、1994.9.18鶯歌鎮鶯歌中學、1994.9.19新莊市瓊林球場、1994.9.20三重市中正堂）；高雄縣八十三年度表演藝術系列活動——陳郁秀獨奏會（1994.10.21鳳山國父紀念館演藝廳、1994.10.22高雄縣立文化中心岡山演藝廳；陳郁秀鋼琴獨奏會（1994.10.30臺中中興堂、1994.11.6國家音樂廳、1994.11.10省立員林家商、1994.11.16臺中縣立文化中心）；舒伯特兒童音樂劇（1994.10.16-17,臺北市立社教館）；音樂禮讚——拉威爾與新世界（1994.12.11,臺北縣立文化中心演藝廳/臺北縣立文化中心交響樂團/廖年賦指揮/拉威爾《G大調鋼琴協奏曲》）；巡迴禮讚——蕭邦與貝多芬之夜（1995.3.18鳳山國父紀念館、1995.3.19桃園縣中壢藝術館）〔臺北縣立文化中心交響樂團/廖年賦指揮/蕭邦《第一號鋼琴協奏曲》（Op.11）〕；從華沙到維也納——深情之旅（1995.4.28,臺北國家音樂廳）〔國家音樂廳交響樂團（伯朗斯坦指揮）/蕭邦《第一號鋼琴協奏曲》（Op.11）〕；柏林愛樂木管五重奏（1996.3.8國家音樂廳、1996.3.8高雄市立文化中心）；慶祝國立臺灣師範大學五十週年校慶音樂會——大學慶典（1996.3.11,國家音樂廳）〔臺師大音樂系交響樂團（伏拉第米爾·凡斯指揮）/拉威爾《G大調鋼琴協奏曲》〕；大耳朵兒童音樂會——四架鋼琴與管弦樂的動物狂歡節

C

Chen
陳郁秀 ●
當代篇

臺灣音樂百科辭書

【0573】

（1996.4.19，國家音樂廳）；臺北縣立文化中心交響樂團定期演奏會——法國風情畫（1996.6.8 臺北縣立文化中心演藝廳、1996.6.9 新莊文化藝術中心演藝廳）（臺北縣立文化中心交響樂團（廖年賦指揮）/ 浦朗克《雙鋼琴協奏曲》（第二鋼琴劉惠芝））；臺北市音樂季——貝多芬命運交響曲（1996.10.17，國家音樂廳）（臺北市立交響樂團（雷歐尼‧莫拉耶夫指揮）/ 貝多芬《G 大調第四號鋼琴協奏曲》）；德國慕尼黑室內樂團（1996.11.9，國家音樂廳）（德國慕尼黑室內樂團（克里斯多夫‧波彭指揮）/ 莫札特《A 大調鋼琴協奏曲》（K.414））；國家音樂廳交響樂團——俄羅斯巡禮（1996.12.13，國家音樂廳）（國家音樂廳交響樂團 / 伏拉第米爾‧凡斯指揮 / 蕭泰然《c 小調鋼琴協奏曲》（Op.53））；沙弗綠打擊樂二重奏 vs. 陳郁秀雙鋼琴（1997.10.2 臺北縣立文化中心、1997.10.3 國音樂廳沙弗綠打擊樂二重奏 / 巴爾托克《雙鋼琴與打擊樂奏鳴曲》/ 第二鋼琴艾達‧莫哈迪昂）；關懷生命關懷社會慈善音樂會（1997.12.26，國家音樂廳 / 新臺北室內管弦樂團 / 張大勝指揮 / 蕭泰然《c 小調鋼琴協奏曲》（Op.53））；1998 癌症關懷音樂晚會（1998）；柏林愛樂木管五重奏（1998.3.11，國家音樂廳）（柏林愛樂木管五重奏 / 涂意勒《降 B 大調六重奏——為鋼琴與木管五重奏》（Op.6））；國立臺灣師範大學音樂系交響樂之夜——浪漫的 c 小調（1998.12.18，國家音樂廳）（臺師大音樂學系交響樂團（張大勝指揮）/ 蕭泰然《c 小調鋼琴協奏曲》（Op.53））；九二一集集大地震特別慈善募款義演（1999.10.29，洛杉磯臺福基督教會）；「林茂生紀念音樂會——劃破二十一世紀的鐘聲」（1999.11.15，新舞臺）；陳郁秀 vs. 台北世紀交響樂團——世紀話英雄（1999.12.7，國家音樂廳）（台北世紀交響樂團 / 廖年賦指揮 / 貝多芬《c 小調第三號鋼琴協奏曲》（Op.37））；2000 豐田古典慈善音樂會（2000.10.30，臺北國家音樂廳 / 名古屋愛樂管弦樂團（本名徹次指揮）/ 蕭泰然《c 小調鋼琴協奏曲》（Op.53））；聽見音樂的世代傳承——柏林愛樂木管五重奏（2001.3.27，國家音樂廳 / 柏林愛樂木管五重奏 / 貝多芬《降 E 大調鋼琴五重奏》（Op.16））；薩爾茲堡莫札特大會堂管弦樂團慈善音樂會（2002.5.17，國家音樂廳 / 薩爾茲堡莫札特大會堂管弦樂團（赫伯‧蘇坦指揮）/ 莫札特

《第 21 號鋼琴協奏曲》；琴弦與鍵盤的深情對話——盧佳君小提琴獨奏會（2007.2.15，國家演奏廳）（小提琴盧佳君、鋼琴陳郁秀、廖皎含 / 布拉姆斯《第二號小提琴奏鳴曲》、柴可夫斯基《華爾滋詼諧曲》、佛瑞《A 大調小提琴奏鳴曲》）；NSO 首席弦樂團創團音樂會（2008.4.24，國家音樂廳）莫札特《A 大調第十二號鋼琴協奏曲》（K414）；蕭邦 200 週年音樂會系列演出 / 金秋的悸動——敘事曲與即興曲之夜（2010.9.12，新舞臺）；臺南市交響樂團 2013 冬季音樂會——璀璨琴韻（2013.12.1，臺南文化中心演藝廳）；誠品 25 週年音樂會《傳承‧創新》（2014.3.22，松菸誠品表演廳）；NSO 國家交響樂團 30 週年樂季跨年音樂會（2016.12.31，國家音樂廳）；臺北市立交響樂團 2020 樂季《午後貝多芬》（2020.5.31，國家音樂廳）。

著作

《拉威爾鋼琴作品之研究》（1982，臺北：全音）；《音樂臺灣——1895~1995》（1996，臺北：時報）；《臺灣音樂閱覽》（編著，1997，臺北：玉山社）；《音樂臺灣一百年論文集》（主編，1997，臺北：白鷺鷥文教基金會）；《百年音樂臺灣圖像巡禮》（主編，1998，臺北：時報）；《張福興——近代臺灣第一位音樂家》（與孫芝君合著，2000，臺北：時報）；《穿紅鞋的人生——永懷祖思的郭芝苑先生》（2000，臺北：鼎文）；《永遠的白鷺鷥》（編著，2000，臺北：時報）；《生命的禮讚——盧修一博士紀念文集》（編著，2000，臺北：時報）；《人親、土親、故鄉親》（編著，2000，臺北：時報）；《最愛臺灣——溫暖滿人間》（編著，2000，臺北：時報）；《北海岸的文化原鄉——淡水、三芝風雅頌》（編著，2000，臺北：白鷺鷥文教基金會）；《郭芝苑：沙漠中盛開的紅薔薇》（2001，臺北：時報）；《琴韻有情天——紀念臺灣鋼琴教育家張彩湘教授逝世十週年》（2001，臺北：白鷺鷥文教基金會）。《怦然心動音樂》（與盧佳慧合著，2002，臺北：三民）；《用心愛臺灣——臺灣社會運動發展簡史》（編著，2002，臺北：時報）；《浪漫政治家——盧修一成長家庭與生命之歌》（編著，2002，臺北：時報）；《蘆葦與劍——臺灣政治運動發展簡史》（編著，2002，臺北：時報）；《臺灣民主歌》（編著，2002，臺南：臺灣歷史博物館籌備處）；《文化臺灣》（編著，

2004，臺北：遠流）；《呂泉生的音樂人生》（與孫芝君合著，2005，臺北：遠流）；《創意島嶼——2050願景臺灣》（編著，2005，臺北：遠流）；《鈴蘭清音——陳郁秀的人生行履》（口述，于國華整理，2006，臺北：天下遠見）；《鑽石臺灣——多樣性自然生態篇：瑰麗多彩的土地》（編著，2007，臺北：玉山社）；《臺灣音樂百科辭書》（總策劃，2008，臺北：白鷺鷥文教基金會）；《蘆葦與劍研討會論文集》（編著，2008，臺北：白鷺鷥文教基金會）；《劃破時空——看見臺灣來時路》（編著，2008，臺北：國家文化總會）；《文化印記》（編著，2008，臺北：國家文化總會）；《臺灣：珍寶之島》法文版（編著，2009，臺北：白鷺鷥文教基金會）；《兩廳院表演藝術實錄》（2009，臺北：中正文化中心）；《行政法人之評析——兩廳院政策與實務》（2010，臺北：遠流）；《蘆葦與劍研討會論文集》（編著，2010，臺北：白鷺鷥文教基金會）；《兩廳院經營誌》（編著，2010，臺北：中正文化中心）；《臺灣：珍寶之島》中文版（編著，2010，臺北：白鷺鷥文教基金會）；《鑽石臺灣——多元歷史篇：豐富多樣的人文風貌》（編著，2010，臺北：玉山社）；《臺灣：珍寶之島》英文版、日文版（編著，2011，臺北：白鷺鷥文教基金會）；《文創大觀1——台灣文創的第一堂課》（2013，臺北：先覺）；《台灣豐彩》（2014，臺北：白鷺鷥文教基金會）；《文創大觀2——台灣品牌來時路》（2015，臺北：先覺）；《大象跳舞——從設計思考到創意官僚》（編著，2018，臺北：遠流）；《盧修一與他的時代》（編著，2018，臺北：遠流）；《鎏金年華：華視半世紀的影響》（編著，2020，臺北：中華電視公司）；《打開電視——看見臺灣電視產業文化性資產》（編著，2020，臺北：文化部文化資產局）；《為前進而戰：盧修一的國會身影》（編著，2021，臺北：遠流）；《臺灣音樂百科辭書》（修訂版）（總策劃，2023，臺北：白鷺鷥文教基金會）。

策劃／製作

「月光、詩、情話」音樂晚會（1992，白鷺鷥文教基金會）；「菩提樹——舒伯特兒童音樂劇」（1992，白鷺鷥文教基金會）；「白鷺鷥之夜——心靈的樂章」音樂會（1993，白鷺鷥文教基金會）；「弦歌琴聲下鄉巡迴音樂會」（1993~1998，白鷺鷥文教基金會）；

「臺灣音樂一百年系列活動」（1995，白鷺鷥文教基金會）；「回顧鄉情 展望未來——歲末新台北」音樂會（1996，白鷺鷥文教基金會）；「愛 別走開」公益慈善音樂會系列（1997迄今，白鷺鷥文教基金會）；「白鷺鷥音樂館——台灣前輩音樂工作者數位資料庫」（2000迄今，白鷺鷥文教基金會）；「白鷺鷥音樂館——百年台灣音樂圖像影音數位資料庫」（2003迄今，白鷺鷥文教基金會）；「白鷺鷥音樂館——委託音樂創作系列」（2003迄今，白鷺鷥文教基金會）；歷史大戲《寒夜》《八月雪》《風中緋櫻》《臺灣百合》（2002~2004，文建會）；「臺灣紅——臺灣人文色彩」發表（2005，臺北：文建會）；「走讀臺灣專案計畫」（2005~2008，國家文化總會）；國家文化總會期刊《新活水》創刊（2005~2008，臺北：國家文化總會）；「臺灣獎前進威尼斯雙年展」（2005~2006，國家文化總會）；「臺灣衣Party——美麗臺灣秀」（2005，國家文化總會）；「臺灣衣Party——時尚的樣子」（2006，國家文化總會）；「臺灣青——臺灣自然色彩」發表（2006，臺北：國家文化總會）；「看見臺灣——文化紀錄片」出版（2006，臺北：國家文化總會）；國家文化總會FOUNTAIN英文期刊創刊（2006，臺北：國家文化總會）；「藝術零距離」圓夢計畫（2007，中正文化中心）；「文化的力量」國際論壇（2008，國家文化總會）；「蘆葦與劍研討會」（2008年~2012，白鷺鷥文教基金會）；「藝像台灣系列」《稻草人與小麻雀》（2008.3.7，國家戲劇院首演）、《黃虎印》（2008.6.12，國家戲劇院首演）、《閹雞》（2008.8.15，國家戲劇院首演）、《高砂館》（2008.10.17，實驗劇場首演）、《凍水牡丹》（2008.11.2，國家音樂廳首演）；「兩廳院旗艦計畫」《黑鬚馬偕》（Mackay—The Black Bearded Bible Man）（2008.11.27，國家戲劇院世界首演）（國立中正文化中心）；「未來之眼——臺灣國際藝術節」（2009，中正文化中心）；「兩廳院旗艦計畫」《歐蘭朵》（Orlando）（2009.2.21，國家戲劇院世界首演）、《觀》（2009.12.18，國家戲劇院世界首演）、《鄭和1433》（2010.2.20，國家戲劇院世界首演）、《很久沒有敬我了你》（2010.2.26，國家音樂廳世界首演）、《畫魂》（2010.7.8，國家音樂廳世界首演）、《茶花女》（2012.2.12，國家戲劇院世界首演）；「兩廳院《樂典》」（2009，臺

北：國立中正文化中心）；「105──向陳慧坤教授致敬繪陶邀請展」（2011，白鷺鷥文教基金會）；「萬像──百人百歲慶百年影像展」（2011，白鷺鷥文教基金會）；歌劇《康熙大帝與太陽王路易十四》（Emperor Kang Xi and Louis XIV）（2011，白鷺鷥文教基金會）；「法文聲樂大賽」（2012，白鷺鷥文教基金會）；「美聲法蘭西」音樂會（2012，白鷺鷥文教基金會）；「法國女高音 Anne Rodier 法文歌劇及藝術歌曲大師班」（2012，白鷺鷥文教基金會）；「法國詩情」音樂會（2012，白鷺鷥文教基金會）；「蘆葦與劍行動論壇」（2013~2016，白鷺鷥文教基金會）；「臺灣國際蘭展──結金蘭」文創，設計主題展（2013~2017，白鷺鷥文教基金會）《結金蘭 / 臺灣金》《纓絡素履 / 臺灣青》《蘭學堂 / 臺灣紅》《蘭回鄉》；「尋找臺灣金」發表（臺北：白鷺鷥文教基金會）；「數位科技與視覺藝術跨界創作計畫《潮 / 繼承之物》」（2014，白鷺鷥文教基金會）；「即時互動多媒體劇場《路》」（2015，白鷺鷥文教基金會）Interactive New Media Performing Art《Sayion》；「臺法乾杯・百年香醇──世界遺產主題交流展」（2016，白鷺鷥文教基金會）；「《小米與蝶魚的奇幻旅程》親子音樂劇場」（2016，白鷺鷥文教基金會）；「謝春德平行宇宙系列──勇敢世界」總策展人（2016，白鷺鷥文教基金會）；「蘆葦與劍──創意寫作故事工作坊」（2016~2017，白鷺鷥文教基金會）；「青春作夥：有任務的旅行」（2016~2017，白鷺鷥文教基金會）；公視《開鏡》季刊創刊（2017，臺北：公視）；公視與 HBO ASIA 合製《通靈少女》（The Teenage Psychic）（2017，公視）；國會頻道開播（2017，公視）；「即時互動多媒體劇場《追》」（Interactive New Media Performing Art Sayion Ⅱ）（2018，白鷺鷥文教基金會）；公視 20 週年專刊《播種》出版（2018，臺北：財團法人公共電視文化事業基金會）；華視 47 週年專刊《歲月》出版（2018，臺北：中華電視公司）；公視《魂囚西門》（Green Door）（2019，公視）；公視、HBO ASIA 合製《我們與惡的距離》（The World Between Us）（2019，公視）；華視《俗女養成記》（The Making of an Ordinary Woman，日語：おんなの幸せマニュアル）（2019，公視）；公視臺語台開播（2019，公視）；公視《苦力》（英語：Coolie）（2019，公視）；

公視《自由的向望》（Freewill of Formosa）（2019，公視）；公視《我的婆婆怎麼那麼可愛》（U Motherbaker）（2020，公視）；公視、NHK 合製《路～臺灣 Express》（2020，公視）；公視《老姑婆的古董老菜單》（Recipe of Life）（2020，公視）；「謝春德平行宇宙系列─NEXEN 時間之血」總策展人（2021，白鷺鷥文教基金會）；公視《天橋上的魔術師》（The Magician on the Skywalk）（2021，公視）；《斯卡羅》（Formosa 1867，排灣語：seqalu）（2021，公視）；公視《火神的眼淚》（Tears on Fire）（2021，公視）；公視《大債時代》（Who Killed the Good Man）（2021，公視）；公視《茶金》（Gold Leaf）（2021，公視）；公視《村裡來了個暴走女外科》（2022，公視）；公視全英語國際影音串流平臺「TaiwanPlus」申請完成（2022，公視）；「謝春德平行宇宙系列─NEXEN 未來密碼：浮光疊影的劇場」總策展人（2022，白鷺鷥文教基金會）。（呂鈺秀整理）

陳中申

（1956.4.25 雲林林內）

梆笛演奏家、作曲家、指揮家。出生於雲林縣，成長於彰化。1976 年畢業於 ➊臺中師專（今 *臺中教育大學）音樂組，當過小學音樂老師。1984 年畢業於 *東吳大學音樂學系，在校期間隨 *馬水龍、*盧炎主修作曲，1993 年隨 *徐頌仁、黃曉同學習指揮，1992 年至 2004 年於 *臺北市立國樂團擔任指揮，現任教於 *臺南藝術大學中國音樂學系。1979 年曾獲 ➊臺視「五燈獎」（參見❹）五度五關，已出版個人專輯十餘張唱片，1985 年以《笛篇》獲 *金鼎獎唱片最佳演奏獎，由其擔任首演的笛曲有 50 餘首，其中最具代表性的是 *《梆笛協奏曲》，陳中申不但為此曲首演時的梆笛吹奏者，更曾與許多國家的交響樂團共同演出，此曲並且入選為 20 世紀華人經典樂曲。創作方面於 1976 年獲得教育部文藝創作獎國樂類第一名，1998 年獲「中興文藝創作獎」及 2002 年獲 *金曲獎肯定，其編劇作曲的音樂劇《雞同鴨講》，亦被選入國小音樂課本欣賞樂曲；而臺語兒歌〈紅田嬰〉、〈火金姑〉榮獲 1999 年金曲獎最

佳兒童唱片及最佳演唱獎。1992 年榮獲全國十大傑出青年。在 ⊕北市國任職期間，不斷推廣 *國樂的兒童音樂會，並致力於臺灣本土風格的樂曲創作以及改編，並於 2017 年以《扮仙》獲得 *傳藝金曲獎最佳創作獎。2020 年榮獲 *國家文藝獎，其「精擅傳統吹管樂器之演奏技藝，於笛簫樂器屢有創新技法，對當代音樂創作語彙之拓展有實質貢獻。」（顏綠芬、陳加南整理）

陳主稅

（1942.3.28 高雄大樹—1986.8.15 高雄）

小提琴家、作曲家、音樂教育家。1961 年考入 ⊕藝專（今 *臺灣藝術大學）音樂科，主修小提琴，師事馬熙程，並隨 *許常惠學習理論作曲。期間曾在許常惠所組織的 *製樂小集中陸續發表創作品。畢業後開始活躍於音樂界，與其同學劉富美（鋼琴家、音樂教育家）結為連理，並不定期舉辦聯合音樂會。1970 年，⊕台南家專（今 *台南應用科技大學）音樂科創立，夫妻雙雙受聘為弦樂與鋼琴組指導老師，開始音樂教學工作。1983 年，陳氏鋼琴作品《練習曲》獲選為臺灣區音樂比賽（今 *全國學生音樂比賽）指定曲。1985 年與美籍作曲家拉克，於高雄美國在臺協會分處交換作品，開創南臺灣作曲家文化交流的首例。1986 年經醫師證實罹患末期胃癌；5 月 4 日音樂節於高雄市政府獲頒第 5 屆文藝音樂獎章，同年 8 月 15 日病逝。除音樂演出外，陳氏亦創作出版不少樂曲，如：《抒情鋼琴小品集》第 1 集（1972），

《抒情鋼琴小品集》第 2 集（1981）、《臺灣歌謠鋼琴組曲》、小提琴獨奏曲《憶．冬之聲》、《小提琴奏鳴曲》、《中、小提琴二重奏》等專輯，1982 年《絃樂四重奏——歸途》、《抒情歌曲集》等，在臺灣 *現代音樂創作樂壇上獲眾多肯定。（黃雅蘭整理）參考資料：79

重要作品

鋼琴作品《練習曲》、《抒情鋼琴小品集》第 1 集（1972）、《抒情鋼琴小品集》第 2 集（1981）、《臺灣歌謠鋼琴組曲》；小提琴獨奏曲《憶．冬之聲》、《小提琴奏鳴曲》、《中、小提琴二重奏》；《弦樂四重奏——歸途》（1982）；《抒情歌曲集》（1982）。

成功大學（國立）

於 1994 年成立藝術研究所，闍振瀛為創所所長，以強化學生人文藝術及哲學思維為教學目標，以藝術理論研究為發展方向，分音樂、戲劇及美術三領域，規劃藝術研究法、藝術史、藝術評論、藝術理論與跨域研究等五類課程，並且強化跨領域教學。研究對象從臺南府城為出發點，進而涵蓋臺灣、亞太與世界藝術，尤其重視臺灣與世界各國藝術之間的關係研究。自 2009 年起每年舉辦「異地與在地：藝術論衡國際學術研討會」，提供藝術相關研究討論平臺。2017 年新增戲劇碩士學位學程，以中西戲劇闡述人文藝術的理念，延續藝術跨域之願景作為設立宗旨，以培育跨域人才，涵養學生第二專長，提升就業潛質為目標。強化透過人文、藝術、歷史的整合，跨學系、跨學院的合作，培養戲劇人才。歷任所長：闍振瀛、范光棣、高燦榮、劉梅琴、張高評、王偉勇、朱芳慧、楊金峯。現任所長：吳奕芳。（施德玉整理）

參考資料：313

誠品表演廳

多功能表演廳。位於松菸文創園區，於 2013 年 8 月開始營運。由普立茲克建築獎得主伊東豐雄團隊領軍，並由日本永田音響專業團隊打造聲學構造。總座位數 361 席，除了古典音樂的原音傳遞，也適合跨界演出、論壇講座、記者發表會等多功能活動。表演廳以古典音樂

為原點，松菸文創定位及誠品人文特質為核心，精心策劃推出「誠品室內樂節」、「大師名家」、「Fun 聲」、「親子」及「誠品新聲」等系列自製節目，邀請國內外知名音樂家、年輕新秀、獨立音樂人、跨界創作者呈現精彩的現場演出，以多元的節目規劃，打造國內樂壇最專業的聆聽場域。

「誠品室內樂節」為表演廳年度重點系列節目，自 2016 年推出以來，陸續邀請茱莉亞弦樂四重奏、艾默森弦樂四重奏、阿特密斯四重奏、鮑羅定四重奏等國外頂尖樂團演出外，也長期與臺灣優質音樂團隊合作，並鼓勵發表國人作品，更舉辦增加深度與廣度的大師班、導聆講座等活動，為古典樂迷每年共襄盛舉的室內樂盛典。「大師名家」系列則邀請小提琴家李宜錦、魏靖儀、國內外知名大師級演奏家，展現完美精湛的演奏實力。「誠品新聲」以發掘、培養國內潛力青年音樂家為核心，鼓勵青年音樂家踏上專業舞臺，全方位扶植室內樂優質人才。「Fun 聲」系列邀請臺灣獨立音樂創作人，有別於在 Live House 的演出經驗，給予獨立樂團、音樂創作者盡情展現創作能量的舞臺。「親子」系列藉由現場音樂演奏結合戲劇、舞蹈和多媒體影像等各種元素，啟發孩童進入音樂想像世界。（許匯真撰）

城市舞臺

參見臺北市立社會教育館。（編輯室）

赤尾寅吉（Akao Torakichi）

（1879.9.11 日本長野—?）

日籍音樂教師，長野人。1920 年 8 月任臺灣公立臺北女子高等普通學校教諭（修業三年，1922 年改名為臺北州立臺北第三高等女學校，修業四年，即今❸中山女中）音樂科教諭（正式教師），1929 年後改兼任囑託（約聘教師），日本敗戰後離臺。赤尾在第三高等女學校培育公學校女教師師資期間，推動音樂教育尤為有力。致力於音樂基礎訓練及培養學生鍵盤樂器能力。（陳郁秀撰）參考資料：181

傳大藝術公司

成立於 1986 年 3 月，以推廣精緻藝術，拓展國人文化視野為其經營理念，引進全球知名表演團體來臺，巡迴臺灣各地文化中心演出，獲得藝文界的一致肯定。曾邀請過的國外知名音樂家及團體包括：鋼琴家普雷特涅夫（Mikhail Pletnev）、波哥雷里奇（Ivo Pogorelich），大提琴家*馬友友、顧德曼（Natalia Gutman），小提琴家蘇克（Josef Suk）、*林昭亮，長笛家尼可萊（A. Nicloet）、詹姆斯・高威（James Galway），美藝三重奏（Beaux Arts Trio）、蘇克三重奏（The Suk Trio）、義大利音樂家合奏團（I Musici）、聖馬丁室內樂團（St. Martin in the Fields）、巴黎木十字兒童合唱團（Les Petits Chanteus à la Croix de Bois）、芭蕾巨星紐瑞耶夫（Rudolf Nureyev）、巴黎歌劇院芭蕾舞團（Paris Opera Ballet）、美國艾文・艾利舞團（Alvin Ailey American Dance Theatre）、德國波昂歌劇院芭蕾舞團、瑪莎・葛蘭姆舞團（Martha Grahamn Dance Company）、崔莎・布朗舞團（Trisha Brown Dance Company）等。交響樂團有俄羅斯國家管弦樂團（普雷特涅夫指揮）、李雲迪與匈牙利布達佩斯交響樂團（瓦薩里指揮），萊比錫布商大廈管弦樂團（布隆斯泰特指揮）、聖彼得堡愛樂管弦樂團（泰密卡諾夫指揮）、北德廣播交響樂團（艾森巴赫指揮），以及雲南省歌舞團、中國京劇院、裴豔玲與河北梆子劇團、上海民族樂團、上海越劇院紅樓劇團、唐山皮影劇團、甘肅敦煌藝術劇院、浙江小百花越劇團、新疆歌舞團、天津京劇院、陝西打擊樂藝術團、新疆木卡姆藝術團、內蒙古歌舞團等。（編輯室）參考資料：352

傳統藝術中心（國立）

簡稱傳藝中心。政府有鑒於社會變遷快速，傳統藝術面臨後繼無人之窘境，於 1995 年 2 月奉行政院核定「傳統藝術中心籌設計畫」。*行政院文化建設委員會（今 *行政院文化部）於 1996 年成立籌備處，負責統籌規劃全國傳統藝術之維護、調查、研究、保存、傳承與發展等業務。2002 年 1 月於宜蘭傳藝園區正式掛牌運

C

chengshi

當代篇

● 城市舞臺
● 赤尾寅吉（Akao Torakichi）
● 傳大藝術公司
● 傳統藝術中心（國立）

作，2004年7月將屬於公共服務性質及不涉及公權力之設施委託民間專業經營，組織定位係以「政府機構」為主，園區部分設施及推廣業務「委託民營」為輔，雙軌並行，以拓展傳統藝能的影響層面。

2012年*文化部成立，⊕傳藝中心配合組織調整，成為文化部之三級機構，設立三個業務組，以及四個派出單位，包含國光劇團（參見●）、臺灣豫劇團（參見●）、*臺灣國樂團、*臺灣音樂館（原臺灣音樂中心）。2017年10月啟用「臺灣戲曲中心」，作為展現傳統表演藝術的專業劇場，目前亦規劃籌建「高雄傳藝園區」，期望透過所轄三個園區的營運，成為凝聚國內外傳統藝術優秀人才與作品交流育成之重要聚落。

歷年來⊕傳藝中心積極辦理臺灣戲曲藝術節、亞太傳統藝術節、南北管大匯演等活動，為保存與推廣臺灣多元文化面貌，策辦藝師生命紀實出版計畫及「技藝‧記憶──傳統藝術藝人口述歷史影像紀錄計畫」，透過影音紀錄藝師獨有的生命經驗，見證臺灣傳統表演藝術的發展演變；並配合文化部重建臺灣音樂史建置計畫，正式開始徵集臺灣作曲家、傳統藝師、音樂學者等珍貴手稿、資料等，建立獨特音樂館藏。另針對臺灣各族群傳統音樂進行「臺灣音樂族群調查研究計畫」，以系統方式完整臺灣音樂地圖內容，成為不同系列音樂會的主題，如＊「世代之聲──臺灣族群音樂紀實系列」音樂會是透過歷史錄音、老照片等，集結部落不同年齡層，共同規劃演出；「臺灣音樂憶像系列」音樂會則是邀請傑出音樂家參與，演奏臺灣作曲家代表性作品，提供民眾瞭解臺灣音樂文化的豐厚與特色。

同時，為協助民間傳統技藝人才免於流失，透過「以演代訓」進行技藝保存傳習，推動傳統藝術「開枝散葉計畫」及「接班人計畫」，輔導劇團演出經典與新作、實驗創新作品及到民間宮廟演出、媒合藝生隨團演訓、提供展演場域，逐步建立永續傳承的文化生態。涵蓋歌仔戲（參見●）、布袋戲（參見●）、北管戲曲（參見● 北管戲曲唱腔）、北管音樂（參見

●）、客家戲、京劇（參見●）、說唱（參見●）、滿州民謠、排灣族口鼻笛（參見●鼻笛）等表演藝術，以及漆工藝、錫工藝、傳統木雕、粧佛、竹編工藝、竹工藝──籃胎漆器等工藝，並持續擴展不同類項。未來透過與產業鏈結，輔導青年演員入團，建構傳統藝術產業支持體系，提供良好的生存發展養分，以達傳統藝術深耕永續。

歷任中心主任：莊芳榮（1996.2-1998.4）、陳德新（1998.4-1998.8）、柯基良（1998.8-2005.5）、林朝號（2005.5-2006.8）、林德福（2006.8-2008.3）、柯基良（2008.3-2011.7）、陳兆虎代理主任（2011.7-2012.5）、方芷絮（2012.5-2016.10）、王蘭生代理主任（2016.11-2016.11）、*吳榮順（2016.11-2018.8）、王蘭生代理主任（2018.9-2018.9）、陳濟民（2018.9-2021.3）。現任中心主任為陳悅宜（2021.3迄今）。（傳統藝術中心提供）參考資料：72, 337

傳藝金曲獎

自1997年起，*金曲獎為了推動臺灣傳統和藝術音樂的有聲出版產業，以及促進戲曲表演藝術的繁榮，增加了傳統音樂和藝術音樂獎項。同時，個人獎也被區分為「流行音樂類」和「非流行音樂類」。然而，「非流行音樂類」容易被誤解為不受歡迎的音樂類型，因此行政院新聞局於2001年（第12屆）起將其改為「傳統暨藝術音樂作品類」。自2007年起，金曲獎將傳統暨藝術音樂作品類和流行音樂類獎項分開舉辦頒獎典禮，讓傳統藝術能獨立展現其獨特風格。自2014年（第25屆）起，傳統暨藝術音樂作品類獎項轉交至*傳統藝術中心主辦，更加促進臺灣傳統文化的傳承和發展。

傳藝金曲獎所指之傳統音樂包括民族音樂、說唱曲藝以及傳統歌曲；藝術音樂則指以西洋樂器演奏當代作品或西洋經典曲目之音樂，以及以絲竹樂器或西洋樂器與絲竹樂器混合編制，演奏非傳統音樂曲目，並著重在藝術原創性之當代音樂。根據「傳藝金曲獎獎勵要點」（2018年頒發、2022年修訂），第33屆獎項包括出版類、戲曲表演類和特別獎三個類別。出

版類獎項又分為專輯獎和個人獎。專輯獎包括最佳傳統音樂專輯獎、最佳藝術音樂專輯獎、最佳跨界音樂專輯獎和最佳傳統表演藝術影音出版獎。個人獎包括最佳作曲獎、最佳作詞獎、最佳編曲獎、最佳專輯製作人獎、最佳演奏獎、最佳演唱獎和最佳錄音獎。戲曲表演類獎項包括最佳年度作品獎、最佳編劇獎、最佳音樂設計獎、最佳青年演員獎、最佳演員獎、最佳偶戲主演獎、最佳導演獎和評審團獎。特別獎則頒發給在傳統暨藝術有聲出版事業或戲曲表演藝術相關領域中有特殊貢獻和成就的團體或個人。

因應多媒體型態的快速發展和出版發行形式的改變，自 2006 年（第 17 屆）起，金曲獎開放「最佳戲曲曲藝專輯獎」接受除了 CD 以外的 DVD 和 VCD 格式的作品參賽；自 2008 年（第 19 屆）起，也開放傳統暨藝術音樂類 DVD 或 VCD 格式的影音光碟參賽，但皆仍以「音樂」為主要評審標準。從 2021 年（第 32 屆）開始更開放數位發行的作品參賽，包括黑膠唱片、母帶級 USB 等各種媒介，以推廣音樂多元出版的方式。（陳麗琦整理）參考資料：338

純德女子中學

臺灣最早的音樂資優教育〔參見音樂資賦優異教育〕，成立於 1948 年。由 *淡江中學女子部獨立改制而成的純德女子中學，改制後的首任校長為 *陳清忠（1948-1951），並由長老教會女宣教士 *德明利姑娘，與當時在校擔任音樂教師的 *陳泗治合力創辦純德女子中學音樂專科，陳泗治並於 1951 年擔任校長，顯示純德女子中學朝音樂學校發展的企圖。1953 年音樂專科擴大成為純德女子中學「藝術補習班」，分為音樂、美術與家政三科，這種「藝術專門中學」對當時的社會來說，是一種相當先進的觀念。可惜 1956 年純德女子中學再度合併入淡江中學，音樂班即告停止，直到 1994 年淡江中學才又恢復音樂班與美術班的設立。（陳郁秀撰）

春秋樂集

（一）財團法人邱再興文教基金會策劃，*馬水龍製作，為臺灣作曲家提供 *現代音樂創作發表的舞臺，並邀請優秀演奏家演出。1991 年 4 月起，每年分為春、秋兩季，舉辦作品發表系列音樂會。其名之「春」，代表活動、衝勁、向榮，以提攜青年作曲家發表作品為主；「秋」，象徵成熟、豐碩、收成，以邀請在創作園地中辛勤耕耘的國內外作曲家展現其成果。此系列音樂會於 2000 年暫時停止舉辦，九年來共發表了超過百首的首演創作。

（二）2010 年春季重新啟動的春秋樂集，除了秉持初衷，為國人作曲家提供創作發表的平臺，也傳承古典：音樂會的上半場發表邀約及委創作品，下半場為西方古典弦樂四重奏。發表作品更加入東方傳統樂器，以「SQ$^+$」的理念將創新與古意相融合，朝更多樣的音樂形態進行深度探索。且策劃一系列巡迴演出，將音樂推廣至臺灣各地。「春秋樂集」歷經多年的實踐已累積了豐富多樣的音樂素材，也以這些作品見證了國內高度的藝術水準。期繼續協助培育藝術家、推動社會藝文風氣，進而促進國際間藝術文化的交流，為這片土地的文藝復興貢獻心力。（一、盧佳培撰；二、編輯室）

D

戴粹倫

（1912.8.18 中國上海—1981.9.29 美國加州）
音樂教育家、指揮家。祖籍中國江蘇蘇州市。
父親 *戴逸青是著名音樂教授，曾於 1919 年赴
美學習音樂理論與指揮，返國後任教於多所大
學，1929 年起任軍校要職，負責現代軍樂隊訓
練，是中國 *軍樂的創始人。戴粹倫受家學影
響，自幼顯露音樂天分。1923 年時由吳蔭秋啓
蒙學習小提琴，1928 年考取 ⊕上海音專預科，
1929 年進入本科就讀，主修小提琴，副修鋼琴
與聲樂。1936 年赴維也納音樂學院進修，師
事胡柏曼（Bronislaw Huberman）和瑞伯那
（Aldof Rebner）。1937 年獲高級班證書，回國
之後加入上海工部局樂隊，並在各地舉行演奏
會。1938 年開始先後任職於國立音樂學院擔任
弦樂組主任、⊕上海音專校長，從事演奏與教
育之務。1949 年來臺，同年 8 月受聘擔任省立
師範學院（今 *臺灣師範大學）音樂學系主
任，從教學行政到課程師資的規劃、合唱團的
指揮與演出，皆爲現今 *臺灣師範大學音樂學
系立下典範。亦教授小提琴、指揮、合唱等課
程，*李淑德、*楊子賢、*廖年賦等皆出自其
門下，對臺灣小提琴
教育影響深遠〔參見
提琴教育〕。1960 年
奉派擔任 ⊕省交（今
*臺灣交響樂團）第三
任團長兼指揮，除了
內部團務之外，亦帶
領 ⊕省交在全臺巡迴演
出，是爲當時臺灣最
重要的音樂演出活動

戴粹倫教授紀念音樂會
專刊

之一；同時也邀請國外傑出演奏家來臺與 ⊕省
交合奏演出，對臺灣交響樂團的發展奠定良好
基礎。直至 1972 年退休，辭去團長兼指揮一
職。退休後移居美國，定居於加州舊金山灣區
奧克蘭，直至 1981 年 9 月 29 日去世，享年六
十九歲。戴粹倫除了行政、教育、演出之外，
無論在教育政策之制定、教科書之編定、音樂
社會活動之推展等，均熱心參與，於彼時的臺
灣音樂相關各層面極具影響力，對爲臺灣音樂
教育、音樂活動貢獻良多，亦奠定日後長遠發
展的根基。（陳郁秀撰）參考資料：95-8, 310

戴金泉

（1938.3.6 新北板橋）
合唱指揮家。1957 年
入 ⊕藝專（今 *臺灣
藝術大學）音樂科，
主修理論作曲，師事
*蕭而化、*許常惠，
另外從 *王沛綸學指
揮法，從戴逢祈學鋼
琴；1962 年畢業，留
校擔任助教。繼續與

*蕭滋、*李抱忱學習合唱指揮。於 1976 年接任
⊕藝專音樂科主任，1981 年辭卸主任職務，前
往奧地利，入維也納音樂學院「合唱教育
班」，鑽研合唱指揮，同時入維也納市立音樂
學院攻讀藝術歌曲與神劇。1983 年返國後，曾
任 *實驗合唱團指揮達十五年，現已自 ⊕臺藝
大音樂學系教授任上退休。對臺灣的合唱教育
之推廣與發展極有貢獻〔參見合唱音樂〕。（蕭
雅玲撰）參考資料：116

戴逸青

（1886.11.22 中國上海—1968.2.19 臺北）
*軍樂作曲家、音樂教育家。中國江蘇吳縣人。
少年就讀上海中西學堂，每於街頭巷尾聽到樂
隊聲時，都佇腳聆賞。1905 年考入滬北體育會
音樂研究班，師事義大利教授 Aenorese，勤習
和聲、作曲及管樂；1913 年應聘爲蘇州東吳大
學音樂講師；1919 年赴美國合眾音樂專科學校

深造，師事威爾克士（Welcox）精研和聲作曲及配器學；1920 年返回中國，執教東吳大學、上海南洋大學（交通大學前身）及蘇州美術專科學校等校，教授音樂課程。1924 年完成〈天涯懷客進行曲〉；1928 年著作《和聲與製曲》由上海中華書局出版；1929 年主持中央陸軍教導隊音樂教務，1932 年任中央軍校上校主任教官。1937 年遷往四川，相繼完成《指揮法》、《樂隊隊形編練法》、《配器學》及《民謠研究》等著作，並譜成《崇戎回憶進行曲》、《姑蘇農歌》、《送葬進行曲》及《歡迎禮曲》等多首樂曲。1944 年教育部資格審查為合格教授，翌年譜成〈凱旋進行曲〉，並轉任中央幹部學校教授及特勤學校研究委員。1949 年舉家來臺，1951 年 ✚政工幹校（今 ＊國防大學）創校，受聘於音樂組（前八期稱為音樂組）為首任系主任，主持系務長達十七年，至 1968 年因病去世，對於軍中音樂幹部之培育具重大貢獻。尤其與其子 ＊戴粹倫、戴序倫堪稱一門三戴，更傳為樂壇佳話。半個世紀來，父子三戴，對於臺灣 ＊音樂教育的貢獻，更是功不可沒。（施寬平撰）參考資料：53

重要作品

《天涯懷客進行曲》（1924）、《崇戎回憶進行曲》（1937，四川）、《姑蘇農歌》（1937，四川）、《送葬進行曲》（1937，四川）及《歡迎禮曲》（1937，四川）、《凱旋進行曲》（1945）。

戴仁壽醫師夫人
（Mrs. Marjery Taylor）

（1882 英國諾維治 Norwich—1953 加拿大）英國長老教會女宣教師，婚前姓米勒（Miller）。1911 年隨戴仁壽醫師（George Gushue Taylor, 1883-1954, 逝於臺灣）來臺，陸續在臺南新樓病院、臺北馬偕醫院和臺北樂山療養院從事護理工作。戴夫人賦有音樂素養，在教會及各種團體中擔任音樂指導，領導各項活動。（陳郁秀撰）參考資料：44, 82

達克羅士教學法

達克羅士教學法原沿用日文翻譯為達克羅采或

達克羅茲，1993 年首度在臺灣舉辦該教學法研習會，為忠於原法語發音，始用達克羅士為譯名。創始者為艾彌爾‧傑克—達克羅士（Emile Jaques-Dalcroze, 1865-1950），原名為 Emile Henri Jaques，生於維也納，歿於日內瓦，瑞士籍音樂家、音樂教育家、作曲家、鋼琴即興演奏家、聲樂家、演員及詩人。其音樂教學法亦稱 Eurhythmics（希臘文，意指美好的節奏），藉由外顯的肢體動作及身體經驗來形成音樂意識，轉為內化的感知，再靈活地運用富創意美感的身體線條，呈現音樂實質內容，稱為「聞樂起舞」（Plastique Animée）。目前該教學法總部在瑞士日內瓦傑克達克羅士音樂學院（Institut Jaques-Dalcroze, Genève），頒發之國際師資證照包括執照（License）及證書（Diploma）兩種。該教學法研究並實踐人體心智與動作精準之調合，故其影響所及包括西方音樂界、舞蹈界、戲劇界、教育界等。

1981 年，師承日本達克羅士弟子小林宗作的陳文婉開始應用在國內幼稚園；1993 年春，楊艾琳邀請桑雀斯（M. Sanchez）及約瑟夫（A. Joseph）來臺在 ✚國北師（今 ＊臺北教育大學）舉行為期三天的首次達克羅士音樂節奏研習會，來自國內各中小學的音樂教師、師院教授和音樂學系學生第一次有系統地認識、並親身經驗達克羅士教學法。謝鴻鳴將此三天的研習過程記錄整理刊登於 ＊《省交樂訊》第 30 期，為國內首篇對此教學法深入之研習實錄。1994 年至 1996 年，由首位華裔獲達克羅士執照的謝鴻鳴（1993，紐約 Dalcroze School of Music）執筆，有系統地將該教學法之主題來闡述，並按月出版共 24 期的《鴻鳴——達克羅士節奏教學

月刊》發行。1994 年 2 月●新竹師院（今 *清華
大學）音樂教育學系始開設達克羅士音樂教學
法,●市北師院（今 *臺北市立大學）同年暑期
隨後設立；2004 年 9 月 *東吳大學音樂學系亦
跟進。1995 年 2-6 月的●市北師附小及 2004 年
2 月至 2005 年 6 月的臺北市敦化國小音樂班均
全採達克羅士教學法教學,並由謝鴻鳴執教。
林春香在臺北縣秀山國小音樂班（1998-2004）；
王尤君在臺中縣東勢國小（2000 年始）；王怡
月在臺中縣大元國小（2000 年始）；張馨方於
臺中縣豐原國小（2001 年始）；郭季鑫在臺北
縣碧華國小音樂班（2005 年 2 月始）、臺北市
敦化國小（2005 年 9 月始）；及吳慧琳在臺北
市藝術與人文輔導團（2003 年始）等,亦運用
該教學法之理念於律動課程中。1998 年內政部
立案的「中華達克羅士音樂節奏研究學會」
（Dalcroze Society of Taiwan）成立,2001 年更名
爲「臺灣國際達克羅士音樂節奏研究學會」,創
會者及首屆理事長爲謝鴻鳴。1999 年該會獲准
加入位於瑞士的「國際達克羅士教師協會聯盟」
（F.I.E.R.）會員國,並且是 25 個國家中,可享
有投票權的 15 個國家之一。1998 年始,該會活
動長期被刊登於會員國會訊 *La Rythme*,並已在
臺灣舉辦 Diploma 級大師研習會 10 場。2000 年
始,亦載於其網路 http://fier.com/article.php3?id_
article=107。該會設有在 F.I.E.R. 註冊之達克羅士
成人師資培訓課程,並與教育部承認之波士頓
的隆基音樂學院作師資培訓交流。臺中縣藝術
與人文輔導團召集人趙景惠,自 1997 年始在臺
中縣市連續舉辦達克羅士教學法研習,並自
1998 年始與該會合辦,每年寒暑假邀請國外達
克羅士 Diploma 教授來臺舉行國際研習會,其以
藝術與人文爲創校理念,在大里市大元國小設
立近百餘坪之律動教室,爲國內創舉。1998 年
美國卡內基美濃大學達克羅士中心與臺灣私人
機構合作,設立學分制的研修課程。除此,目
前達克羅士教學法仍在教育部及縣市教育局舉
辦的國中、小教師「藝術與人文」研習會中繼
續播種。（謝鴻鳴撰）參考資料：113, 171, 172, 284, 303

大陸書店

1938 年由張紫樹創設於臺北市,爲臺灣最早的
音樂書店及出版社之一。初期以銷售日文各類
書籍爲主,1950 年代始涉足音樂出版事業。起
初以大陸書店名義出版音樂相關書籍,1960 年
代也有以「臺隆書店」名義出版。1967 年全音
樂譜出版社成立後,大多以此名義出版,但也
有部分以大陸書店名義出版,影視音樂則以
「勝麗文化」名義出版,唯均會掛上總經銷：
大陸書店；1971 年更成立全音文摘雜誌社,
1972 年起發行 *《全音音樂文摘》。在張紫樹經
營下,大陸書店無論在音樂書籍出版或行銷均
深具規模,並自 1980 年起,交棒第二代張勝
鈞經營。國內各音樂出版社因發展的時空、背
景不同各有其特色,而大陸書店能掌握 1950
年代才逐漸起步的西樂學習脈動,並且得到
*簡明仁、*李哲洋、*張邦彥等人協助組成編
輯小組,研究、篩選、翻譯、編撰或引進國外
音樂教材及相關書籍,適時提供愛樂者必要的
曲譜,尤其附以中文解說使學習更方便,不但
在音樂出版界中獨佔鰲頭,也爲臺灣音樂發展
作出莫大的貢獻【參見音樂導聆】。數十年
來,大陸書店不但爲臺灣音樂的發展提供了充
沛的養分,更是促成臺灣西樂普及的重要推手
之一。截至目前,出版品已超過千種,且諸多
係學習音樂必修教材。（李文堂撰）

重要出版品

　一、鋼琴譜：獲國外公司授權發行,從傳統的教
本如《拜爾》、《哈農》、《小奏鳴曲》、《奏鳴曲》、
《徹爾尼》、《巴哈創意曲》及莫札特（W. A.
Mozart）、貝多芬（L. v. Beethoven）等各大作曲家
鋼琴曲集,到《可樂弗鋼琴叢書》（1982）等教
材,約 450 種,提供學習者多重選擇。

　二、聲樂譜：從 Solfège、《孔空奈五十首練習
曲》、《義大利歌曲集》、《世界名歌 110 曲集》到
舒伯特（F. Schubert）、舒曼（R. Schumann）、莫
札特等名家歌曲及歌劇作品,約 60 種。

　三、器樂譜：以小提琴為主,從《篠崎》、《鈴
木》、《新世紀》教本到名家作品系列等,約 130
種。另出版中提琴、大提琴、吉他、長笛、直笛和
電子琴等樂譜。

四、音樂辭典及叢書：包括國人著作及翻譯。著作如張錦鴻《基礎樂理》（1956）、王沛綸《音樂字典》（1968）、許常惠《音樂百科》（1969）、王沛綸與邵義強《全音文庫》（1969）、楊兆禎《音樂創作指導》（1971）、李永剛《合唱曲作法》（1972）、康謳主編《大陸音樂辭典》（1980）、李哲洋主編《名曲解說全集》（1982）、許常惠《臺灣音樂史初稿》（1991）及劉志明《西洋音樂史與風格》系列（1979）等，約120種。翻譯如陳敏庭與李友石《音樂基礎訓練》（1968）、康謳《二十世紀作曲法》（1975）、簡明仁《圖片音樂史》（1980）及李哲洋《樂器圖解》（1981）等，約80種。（李文堂整理）

丹楓樂集

參見鳳絃樂集。（編輯室）

淡江中學

北臺灣歷史最悠久的學校之一。今所指的淡江中學可從淡水女學堂與淡水中學校的發展脈絡，看到其演變的過程。而且名稱的更迭，與日治時期臺灣總督府的諸多教育令有密切關係。1884年，加拿大傳教士 *馬偕繼 *牛津學堂後，有遠見的創辦全臺第一所女子學校，開北臺灣女子西式教育發展的先驅，卻因當時保守的社會風氣，漢人女子前來就讀者並不踴躍，反而多是宜蘭的噶瑪蘭平埔族女子。為鼓勵婦女入學，學費一律免繳，又有不少旅費、住宿的補助，課程有讀書、寫字、算術、歌唱、地理、婦女技能、聖經歷史和教義。每晚有「夜會」，在歡唱中，使學生有機會接觸到西方音樂，這是19世紀的臺灣非常難得的音樂現象。這間學堂一直到1901年馬偕逝世後停辦。1907年，女學堂依照日本學制重新開校，學生逐漸增多，原地點（今淡江中學史館）已不敷使用，遂於1915年停課，由吳威廉牧師【參見吳威廉牧師娘】設計新校舍，1916年5月完工，並增設高等女子部，更名為「淡水高等女學校」。1922年，總督府重新頒行「臺灣教育令」，限制非官方之學校不得再使用「學校」之名稱，遂更名為「淡水女學院」。1937年，被日本政府強制接收後，獲認可改名為「私立淡水高等女學校」。二次戰後一度與「淡水中學校」合併，成為「淡江中學女子部」，1948年又再分開，更名為 *純德女子中學，音樂專科教師 *陳泗治與音樂宣教士 *陳明利共同創立「純德女子中學音樂專科」，為臺灣第一所女子中學 *音樂班，對教會音樂的深耕與發展，貢獻良多。1953年更將音樂專科擴大為純德女子中學附設藝術補習班，分音樂、美術、家政與幼保四科，直到1956年與淡江中學合併後停辦。合併後稱為淡江高級中學，一直沿用至今。

另一發展脈絡為淡水中學校，源於馬偕所創辦之牛津學堂。1911年，馬偕之長子偕叡廉（George William MacKay, 1882.1.22-1963.7.20）於美國克拉克大學取得心理學碩士學位後，立即與新婚妻子蘿絲仁利（Jean Ross, 1887.4-1969.8）返回淡水，籌辦「淡水中學校」，以儲備往後入台北神學校（今 *台灣神學院）的子弟。這間臺灣第一所五年制中學校於1914年3月9日，獲日本總督府設校之許可，4月4日在牛津學堂開學。1922年改名「私立淡水中學」。1925年，今淡江中學校區落成，遂將學校從牛津學堂遷至今八角塔校區。1937年被日人強制接管，更名「私立淡水中學校」。二次戰後，因教育法令改名為私立淡江中學，並與純德女中合併至今。淡江中學為應宣教之故所興辦的學校。在19世紀末、20世紀初隨著基督教的傳揚，西方的古典音樂也隨之登陸淡水小鎮。舉凡就讀的學生都有受到吳威廉牧師娘、德明利等不少宣教士的音樂薰陶與教導，之後再隨著這些受教者廣傳於教會。西方古典音樂透過教會與學校體系逐漸被接受，可從淡江中學的歷史一窺究竟。特別是合併後身為鋼琴家與作曲家的第一任校長陳泗治，接續日治時期所奠定的穩固基礎，繼而發揚光大淡江優良的音樂傳統，至今該校仍設有音樂班。（徐玫玲撰）參考資料：92

淡水教會聖歌隊

1931年淡水教會成立聖歌隊，隊員大約30人，

由台灣神學校（今 *台灣神學院）、淡水中學〔參見淡江中學〕和淡水女學堂的學生組成，司琴爲 *陳泗治。歷任指揮包括瑪姑娘（Miss Mary E. Mevey）、駱先春（參見●）、偕安蓮姑娘、柯大闢、葉茂林、陳斐芬、呂彩燕、張文娜等。淡水教會聖歌隊組織民眾與 ✚台神等三校師生，結合基督教聖樂及本地音樂，與淡水教會音樂的發展息息相關。（編輯室）

大社教會吹奏樂團

臺灣中部教會音樂社團。1921 年豐原大社教會青年會組織七人吹奏樂團，由 *呂泉生祖父呂紹箕捐獻 500 元購買樂器，包括大鼓、小鼓、小喇叭、單簧管、伸縮喇叭等，平常爲教友的婚、喪禮吹奏。此外，大社長老教會也組織了「口琴隊」，音樂活動非常興盛。（編輯室）參考資料：87

德明利（Isabel Taylor）

（1909.2.17 英國蘇格蘭─1992.1.3 加拿大 Edmonton）

加拿大籍長老會宣教師。臺灣長老教會裡稱其爲「德姑娘」，感念她爲臺灣音樂宣教事工，終身未婚。1909 年出生於英國蘇格蘭，十八個月大時隨父母移民加拿大。多倫多中學畢業後，進入多倫多的皇家音樂學院，主修鋼琴與聲樂。1931 年畢業後隨即來臺，於淡水女學院〔參見淡江中學〕教授音樂，並指導臺北各長

老教會的聖樂隊，包括大稻埕、雙連、艋舺與淡水等，曾兩度（1931-1932，1938-1940）任 *淡水教會聖歌隊指揮，培育許多音樂人才；積極推廣教會音樂，如 1940 年組織臺北各教會詩班成立聯合聖歌隊，演出《耶穌基督受難清唱劇》（Crucifixion），爲北臺灣教會的音樂發展奠定良好的基礎。然因二戰之故，於 1940 年返回加拿大，1947 年 4 月 4 日再度來臺，這年與 *陳泗治共同創立 *純德女子中學音樂專科，設有鋼琴與聲樂，爲臺灣第一所女子中學的 *音樂班。1958 年，擔任長老教會聖詩委員會幹事，與駱先春（參見●）、楊士養、陳泗治、安慕理、黃武東、鄭錦榮、梅佳蓮及駱維道（參見●）等人，於 1964 年完成 500 餘首的聖詩編輯工作。因這時期常駐臺南，還擔任成功大學合唱團的指導。德姑娘一直在臺灣從事音樂教育的宣教工作至 1973 年，因健康問題返回加拿大。其將一生最精華的青春歲月奉獻給臺灣，以基督的愛心和對音樂的專業與熱情，影響所有直接與間接受教的學生，特別是在臺灣樂壇有舉足輕重地位的陳泗治、駱維道與 *陳信貞等人。在她停留的四十年時間，大約至1970 年代，對北臺灣古典音樂的推展有莫大的貢獻。（徐玫玲撰）參考資料：255

鄧昌國

（1923.12.6 中國北京－1992.3.30 美國奧瑞岡）
小提琴家、指揮家、音樂教育家。中國福建省林森縣（舊閩侯縣）人，父鄧萃英為教育家，曾任北平師範大學校長。十一歲即自修小提琴；1941 年入北平師範大學音樂系，主修小提琴，師事俄籍小提琴家尼哥拉·托諾夫（Nicola Tonoff）。1947 年秋天搭乘蘇格蘭皇后號大郵輪前往歐洲留學，同船中學音樂的有張洪島、*張昊、*馬孝駿及費曼爾，前三位到法國，費曼爾和鄧昌國則到比利時，進入布魯塞爾皇家音樂學院就讀，主修小提琴，先後師事比利時小提琴家杜布瓦（Alfred Dubois）和匈牙利提琴家蓋特勒（Gertler）。1952 年畢業後應邀徵選進入盧森堡廣播電臺交響樂團擔任第一小提琴，跟隨樂團指揮彭希斯（Henri Pensis）學習理論及樂團指揮，並在暑假期間前往法國向法國名師狄波（Jacqoes Thibaud）學習法國派的弓法技巧和印象派作品表現法。1954 年於巴西里約熱內盧交響樂團任第一小提琴，並在費南德音樂學院教授小提琴。1957 年應教育部長張其昀之邀來臺，來臺前先代表政府參加在法國巴黎舉行的「國際音樂教學會議」及在德國漢堡舉行的「國際音樂教育技術器材之應用會議」。1957 年 9 月抵臺後籌畫成立 *國立音樂研究所並擔任所長，1958 年兼任臺灣藝術館（今 *臺灣藝術教育館）館長。1959 年奉命接任⊕藝專（今 *臺灣藝術大學）校長，同年建議教育部制訂「天才兒童出國進修辦法」〔參見音樂資賦優異教育〕。

　1961 年與日籍鋼琴家 *藤田梓結婚，婚後經常於國內外巡迴舉辦小提琴與鋼琴聯合演奏會，建立並推廣臺灣的演奏風氣。並於主持⊕藝專校務之餘，結合 *司徒興城、*張寬容、藤田梓、*薛耀武等音樂家組織中國青年音樂社、臺北室內樂研究社、臺北歌劇研究社、中華管絃樂團、*新響初奏等音樂團體。由於鄧昌國、司徒興城和張寬容三人經常在一起討論如何推動音樂活動，還被當時樂界贈與「三劍客」封號。1967 年擔任 *臺灣電視公司交響樂團指揮，暨配合電視公司運作，定期推出「交響樂時間」、「您喜愛的歌」現場演出節目〔參見電視音樂節目〕。1968 年秋，創立 *臺北市立交響樂團，擔任首任團長兼指揮。1970 年 7 月，應邀與藤田梓前往日本參加中、日、韓三國音樂教育會議，並同時舉辦演奏會，首開日本音樂會中曲目全為華人作品之先河。並曾促成日本名音樂家團伊玖磨（だん いくま）歌劇作品《夕鶴》來臺演出。1974 年秋，應邀任中國青年反共救國團總團部副主任。1975 年，受任為⊕中視副總經理，期間積極推動國際文化交流，於 1974 年擔任美國華盛頓史波肯（Spokane, WA）世界博覽會中國館館長，1980 年擔任中華民國新聞界中南美友好訪問團團長，並獲選擔任 1980 至 1982 年國際記者總會副會長。1978 年秋，應聘為中國文化學院（今 *中國文化大學）院長兼音樂研究所所長、音樂學系系主任。1981 年於⊕中廣主持「音樂世界」音樂欣賞節目〔參見中廣音樂網、廣播音樂節目〕，運用廣播媒體，達到推廣音樂藝術的理想。

　1983 年公職退休移居美國，1988 年 6 月 10 日應北京中央交響樂團之邀作客席指揮，節目中特別介紹 *馬水龍代表作 *《梆笛協奏曲》。1991 年秋，原應邀返臺指揮⊕北市交演出莫札特（W. A. Mozart）協奏曲，並由藤田梓擔任鋼琴，*簡名彥擔任小提琴。但因身體不適，接受檢查後發現已是胰臟癌末期，同年 10 月初返臺接受治療，同時捐贈新臺幣 100 萬元予⊕文大成立「紀念張其昀先生獎助音樂出版基金」，11 月返美繼續接受最新試驗治療，1992 年病逝。重要著作包括《中國國樂樂器》（1952）、《樂苑隨筆》（1976）、《音樂的語言》（1987）、《伴我半世紀的那把琴》（1992）等。（盧佳慧撰）參考資料：95-13, 117

鄧漢錦

（1925.12.1 中國福建泰寧－2009.9.4）
演奏家、指揮家、音樂教育家。別號亞青，代表著作有《配器法》、《音樂欣賞》等。1942 年秋考入⊕福建音專，主修理論作曲，師事陳田鶴、陸華柏、*蕭而化、繆天瑞等多位教授；大提琴師事曼者克（Oskar Mancjrk），鋼琴師

事曼者克教授夫人（Carala Mancjrk）。1948 年秋畢業後，隨國民政府來臺，考進⊕省交（今 *臺灣交響樂團）擔任大提琴手，當時的團址在臺北市的「西本願寺」。後曾任教於臺灣省立嘉義中學、臺中縣彰化區鹿港初級中學、臺灣省立臺中第二中學、臺北成功中學等校。1950 年獲「中華文藝獎金委員會」頒發作曲獎，1954 年獲「救國團作曲獎」，並於同年成立「樂人出版社」（後改名爲「樂人文化事業有限公司」），親自編纂出版音樂教科書，供各級中學採用。1963 年由教育部派遣前往日本東京出席世界音樂教育會議第 5 屆大會。1961 年起服務於臺北市立大安初級中學，先後擔任總務主任、教務主任等行政工作。1973 年秋，奉派擔任臺灣省政府教育廳交響樂團團長（今 *臺灣交響樂團），先後曾兼任 *行政院文化建設委員會（今 *行政院文化部）音樂委員、*中正文化中心兩廳院之評議委員、臺灣省音樂教師研習會班主任、臺灣省音樂協進會常務理事、*中華民國音樂學會理事等職務。美國交響樂團同盟會會員、⊕臺北師專（今 *臺北教育大學）音樂學系教授。1978 年秋，爲推展臺灣省音樂教育，創辦了「臺灣省音樂教育人員研習會」，調訓各中小學在職音樂教育人員進修，造就了不少人才。出版《臺灣鄉土之音——歌仔戲的音樂》、《南管音樂》、《北管音樂》、《說唱藝術》、《鑼鼓音樂》等民俗音樂專集，以及《音樂季刊》等。曾多次策劃並舉辦基層文化藝術活動，邀請國內外音樂家參與樂團赴各縣市作巡迴公演，並輔導各縣市中小學附設 *音樂班，對於臺灣音樂水準之提升及基層音樂教育之落實貢獻卓著。1991 年 12 月 31 日自⊕省交退休。因積勞成疾，仰賴洗腎近二十年。積極在基層推展音樂爲其對臺灣音樂發展的重要貢獻之一。（編輯室）參考資料：96

電視音樂節目

臺灣第一家電視臺——臺灣電視公司簡稱⊕臺視，由當時第一夫人蔣宋美齡按鈕，正式開播於 1962 年 10 月 10 日；中國電視公司簡稱⊕中視，於 1969 年 10 月 31 日，由當時副總統嚴家淦主持按鈕儀式，正式開播，開創了臺灣電視史上兩個里程碑，一是彩色電視，另一爲開啓了每日連續播出的時代；1970 年政府決定擴建教育電視臺，易名爲「中華電視臺」，簡稱⊕華視，於 1971 年 10 月 31 日正式開播。

在電子合成音樂尚未成綜藝節目一枝獨秀的伴奏之前，三臺都有自己的樂隊【參見㊃電視臺樂隊】，在自家的音樂節目及綜藝節目中擔任伴奏，樂隊編制則隨各節目的性質及規格加以調整，所代表的音樂類型是爵士樂（參見㊃）。⊕臺視與臺北鼓霸大樂隊（參見㊃）簽約，率先將爵士樂伴奏引進臺灣的綜藝節目中，又以該樂隊的團員爲基礎，組成了⊕臺視大樂隊（參見㊃），由謝騰輝（參見㊃）指揮；⊕中視大樂隊一直都由林家慶（參見㊃）擔任指揮，在「飛揚的音符」、「樂自心中來」等音樂節目中，可見⊕中視大樂隊全員出動的盛況，1998 年林家慶退休，⊕中視大樂隊也隨之解散；⊕華視大樂隊（參見㊃）的指揮一直都是由詹森雄擔任，在 2003 年，華視音樂節目「勁歌金曲」（原名「勁歌金曲五十年」）停播，⊕華視大樂隊宣告解散。

在古典音樂的製播上，⊕臺視是臺灣最早擁有自己專屬樂團的電視公司，在開播之初，就籌組 *臺灣電視公司交響樂團，曾推出幾個正統音樂節目，如「電視樂府」、「你喜愛的歌」、「交響樂時間」，先後參與籌劃、指揮或聲樂指導工作的音樂界人士，有 *史惟亮、*鄧昌國、*陳暾初、*張大勝及辛永秀、*唐鎭等，共維持了七年。⊕中視及⊕華視的古典音樂節目，*趙琴曾參與多個節目的製作、主持工作。從⊕中視開播的 1960 年代，一直到 1980 年代，趙琴參與的電視節目有：1969 年⊕中視開播時的「音樂世界」、「玫瑰心聲」（1972）、「傳眞天地」（1973）、「音響世界」（1974）、「音樂之窗」（以上⊕中視）及「音樂花束」（1973）

、「藝文天地」（1976）（以上➕華視）等，許多藝術家、音樂家都應邀上過節目。其中風格新穎的音樂節目「玫瑰心聲」，於 1972 年 10 月 21 日的晚間八點半黃金檔時段播出，是綜合性音樂藝文節目；➕華視的「藝文天地」節目，製作層面跨出音樂範疇，包括繪畫、戲劇、文學、舞蹈等內容；「音響世界」則從各種不同的角度，帶出精緻且有音響效果的音樂。其餘節目播出時段亦皆為夜間九、十點鐘的好時段。趙琴同時在《中視週刊》上，撰文解說音樂。1984 年，新聞局設立公共電視製播小組，之後該小組納入財團法人廣電基金，易名為「公共電視節目製播組」，徵用三臺每週一到週五晚間九點至九點半的聯播時段，播出公共電視節目。趙琴開始製播「你喜愛的歌」節目於➕中視播出，以編年或專題式主題，整編近代中國音樂史上的藝術歌曲、民歌，邀約海內外聲樂家、鋼琴家、樂團、詞曲作家參與演出，或接受專訪，節目甚至遠赴海外拍攝，共約播出名歌近 300 首。之後參與音樂性節目製播的音樂人，有范宇文主持的「民謠世界」、簡文秀的「針線情」，及黃孝石、李娓娓、吳冠英等，只是播出時段越來越晚，從深夜、凌晨，乃至於當年榮景不再。（趙琴撰）

〈點仔膠〉

臺語讀音為 diam-a-ka。*施福珍於 1964 年 7 月所創作之膾炙人口的臺語 *兒歌。作者於暑假中某日午後，在➕員林家職（➕員林家商前身）宿舍午睡時，聽聞群童在宿舍外面因洗不掉腳上沾污的柏油，而發出「點仔膠、黏到腳」的抱怨聲，其聲調如同在歌唱，驚醒的作者馬上接著「叫阿爸、買豬腳、豬腳箍、煮爛爛、飫鬼囝子流喙瀾」，詞曲一氣呵成，並於 1966 年 6 月 24 日於➕員林家職十五週年校慶音樂會中首演，由➕員林家職合唱團演出，施福珍親自指揮。此曲並又在 1967 年 1 月 9 日，於「許常惠師生作曲發表會」中，由➕員林家職合唱團在彰化青年育樂中心禮堂公演；並在 1970 年 10 月 25 日，於臺北 *國際學舍「第 1 屆全國兒童合唱大會」中，由員林聲藝兒童合唱團演出，施福珍指揮。由於其歌曲旋律與語音聲調一致，易於學習，歌詞內容又詼諧有趣，充滿童真，雖為臺語歌曲被壓抑時期的創作，仍廣為流傳。（施福珍撰）

第一商標國樂團

1973 年在愛好 *國樂的第一商標公司董事長，時為立法委員的周文勇提倡下，成立了該公司所屬國樂團，稱「正風國樂團」，周文勇為團長、曹乃州為副團長、*鄭思森擔任指揮，是第一支由工商界支持的樂團，網羅 30 多位年輕好手，包括盧光雲、蘇文慶、胡銘夫、張武男、陳焜晉、陳如祈等人。1975 年更名為第一商標國樂團，團員並陸續擴編至 60 餘人。雖屬業餘團體，但演出水準不亞於專業，1983 年更舉行成立十週年音樂會。但 1989 年 7 月周文勇過世，樂團不久之後也形同解散。（陳勝田撰）參考資料：202

董榕森

（1932.9.11 中國浙江紹興—2012.11.30 臺北）
胡琴演奏家、作曲家及音樂教育家。自幼由母親啟蒙學習胡琴。1949 年來臺，1956 年考入國防部➕政戰學校（今 *國防大學）音樂組，從 *蕭而化、*張錦鴻、*李永剛等學習理論作曲，從 *高子銘學習 *國樂。1964 年任電臺音樂編輯、音樂教師、➕政戰學校音樂學系助教、講師、副教授。1968 年首次舉行「國樂作品發表會」。1969 年成立 *中華國樂團。1971 年創立➕藝專（今 *臺灣藝術大學）國樂科，受聘為副教授兼首任科主任，將中國傳統音樂正式納入正規音樂教育體系。1982 年擔任國防部➕政戰學校音樂學系主任。曾任 *中華民國音樂學會理事、中華民國音樂著作權人協會（參見四）常務理事、臺北市國樂作曲學會理事長、*行政院文化建設委員會（今 *行政院文化部）音樂委員會委員及 *中華民國國樂學會常務理事。不斷從事理論著述、作曲，以及音樂教育工作，對臺灣的國樂教育有重要的貢獻。1968 年，獲頒「中山文藝獎」。1970 年，獲教育部頒發「文藝創作獎」及中國文藝協會

頒發「文藝獎章」。1974年出版《實用中國樂法》（臺北：大聖）。1975年創辦《中華樂訊》雜誌。1977年創作《偉大的建設》嗩吶協奏曲，獲✚文建會頒發*國家文藝獎。退休後旅居加拿大。（顏綠芬整理）參考資料：96, 117, 347

代表作品

《奔》國樂合奏組曲、《迎春曲》、《華夏之光序曲》民族管絃樂曲、《山城隨想曲》琵琶協奏曲、《田園風光》組曲（1959）、《巨人頌》（1965）、《陽明春曉》（1966）、《普天同慶》、《漢武帝》舞臺劇音樂設計、《孔子頌》大合唱曲（1970）、《花木蘭》歌舞劇（1978）、《大道》京胡協奏曲（1979）、《秋瑾》歌舞劇（1981）。（顏綠芬整理）

東海大學（私立）

音樂學系為美籍傳教士*羅芳華於1971年創立，設有鋼琴、聲樂、弦樂、管樂、打擊、作曲組別，1988年郭宗愷接任系主任，成立音樂研究所，分別有鋼琴、聲樂、弦樂、管樂、作曲、電子琴、指揮，特別是電子琴主修為國內少數僅有的科系。歷任系主任：羅芳華（1971-1988）、郭宗愷（1988-1995）、徐以琳（1995-1997）、馬邁克（Mark Manno）（1997-1999）、羅芳華（1999-2004）、陳思照（2004-2007）、徐以琳（2007-2010）、陳思照（2010-2013）、林德恩（2013-2019）、徐以琳（2019-2022），現任主任為陳敏華。（徐玫玲整理）參考資料：324

《東海民族音樂學報》

創刊於1974年7月，由*東海大學音樂學系民族與教會音樂研究中心發行。此學報發行的緣由，來自1971年東海大海所進行的一項民族音樂研究計畫，主要是針對原住民音樂（參見●）進行研究，並受到基督教高等教育聯合董事會亞洲基督教高等教育促進會的支持。參與這項研究的民族音樂學者有*史惟亮、*許常惠、呂炳川（參見●）、楊兆禎（參見●）、駱維道（參見●）以及作曲家*賴德和等人。而研究期間蒐集了不少有聲資料，發行《東海民族音樂學報》就是藉以發表其研究成果。雖由於經費不足，總共只發行了兩期，卻也成為

日後對民族音樂研究的一個重要起始點。在此學報的第1期中，共有6篇文章，分別為*許常惠寫的〈恆春調「思想起」的比較研究〉、呂炳川的〈臺灣土著族之樂器〉、駱維道的〈平埔族阿立祖之祭典及其詩歌之研究〉、〈民謠蒐集日記〉，以及黃維仁等所編整的〈日月潭邵族之杵歌及巫婆〉、〈臺灣民族音樂研究之有關參考資料〉等，至於第2期，今已不可獲。（顏綠芬整理）

東和樂器公司

全名東和樂器木業股份有限公司，創立於1967年，以樂器產銷為主，總代理日本KAWAI河合鋼琴、電子琴與鈴木樂器等，另也經營家具廚飾之產銷。1976年12月開始經營音樂教室，依年齡與能力，設有幼兒音樂潛能開發班、兒童天地、兒童天地菁英班、兒童鍵盤基礎班；同一時間，並舉辦了第1屆河合之友兒童鋼琴比賽。比賽分音樂班學生與普通班學生兩類，每類之下又分兒童組與少年組兩組，指定曲則必採用國人作品。而持續至2006年止，共有3萬人次以上參與【參見鋼琴教育】。此外，1982年並開始舉辦鋼琴與長笛之檢定，而每年均有上萬人參加檢定，影響普羅大眾甚多。（黃瑞賢撰）參考資料：301

東華大學（國立）

音樂學系前身為花蓮教育大學音樂學系，成立於1992年8月，2007年成立碩士班，學程化課程兼顧音樂演奏與教學之能力，除專注於古典音樂的傳習，亦鼓勵學生廣泛涉獵本土音樂與世界音樂，並為臺灣最早招收爵士樂主修之音樂系所【參見四爵士樂】。

　　歷經數次改制的花蓮教育大學創立於1947年，為省立花蓮師範學校（✚花蓮師範），1964年改制為師範專科學校，1987年改制為師範學院。1992年成立音樂教育學系，招收部分不考術科的學生，主修兒童音樂教育，肩負東部高等音樂教育人才培育的任務，貢獻斐然。又因臺灣東部音樂教育的師資缺乏，成立音樂教育研究中心，以培訓東部教師音樂教育第二專長

及研究整理出版原住民音樂。2000年起全面招收加考術科之新生並於2006年更名國立花蓮教育大學音樂學系。2008年與東華大學合併，結合了綜合型大學自由開放的學風，積極透過參與教學卓越計畫、特色大學計畫、深耕計畫、大學社會責任實踐計畫提升軟硬體資源，調整課程方向，朝向重視實務學習與社會實踐發展，進而發展出多項特色課程（如跨域創新音樂影像主題學程、音樂職涯實務、音樂專案設計與實踐）。歷屆系主任包括宋茂生、許國良、程緯華、洪于茜、劉惠芝、蘇秀華、彭翠萍，現任系主任為沈克恕。（劉惠芝撰）參考資料：325

東門教會聖歌隊（臺南）

1927年臺南東門基督長老教會（East-Gate Church）成立聖歌隊，當時稱為「EGC讚美團」，成員是由*長老教會中學（今*長榮中學）和長老教女學校（今✚長榮女中）學生中，選出音樂成績良好者組成，由✚長榮女中【參見台南神學院】校長*吳礫志和女宣教師*杜雪雲輪流擔任指揮，✚長榮女中音樂教師擔任司琴，每週五練唱兩小時，是臺灣南部教會中首創、而且團員最多的聖歌隊，特別在主日學中引領會眾唱聖詩，效果良好，外國人稱臺灣教會為「Singing Church」便是由此而來。而東門基督教青年會（青年團契）每年2月舉行一次讚美禮拜，以音樂為中心，有獨唱、鋼琴和小提琴獨奏等，甚獲好評。（陳郁秀撰）參考資料：214

東吳大學（私立）

1969年，東吳大學邀請黃奉儀博士來校執教，指揮訓練合唱團，並每年舉辦音樂週，因成效顯著，而於1972年成立音樂學系，由黃奉儀擔任首屆系主任。目前該系有專任教師12人，兼任教師104人。今日學士班主修分為鋼琴、聲樂、作曲、敲擊樂、管樂、弦樂等六組；碩士班分作曲、*音樂學、演奏三組。東吳大學雖屬私立學校，但校方長期投注大量經費於音樂學系，2006年為解決人文社會學院長期教學空間不足之問題，時任劉兆玄校長決定拆除舊有音樂館，連同周邊之臨時教室與籃球場，重新規劃成一幢高十層之第二教學研究大樓並附有一符合國家級專業水準之多功能音樂廳——松怡廳。音樂學系教師陣容齊全，邀請國際級大師至校，講學風氣盛。1992-1993年曾邀音樂學者*韓國鐄至校講學並規劃碩士班課程；2002-2003年曾邀「繼莫札特之後最傑出的音樂神童」鋼琴演奏家露絲‧史蘭倩斯卡（Ruth Slenczynska, 1925-）至校客座，不只提升學生素質，也為當時臺灣鋼琴音樂教育帶來影響，2017年起在潘維大校長指示下，每年承辦「國際大師在東吳」旗艦級音樂藝術系列活動，邀請國際級音樂大賽得主駐校開設大師班、個人獨奏會，並與學系管弦樂團在*國家音樂廳舉行「協奏曲之夜」至今。歷任系主任：黃奉儀、*張寬容、宋允鵬、*張己任、*孫清吉、彭廣林、黃維明。現任主任為彭廣林。（彭廣林撰）

《竇娥冤》

一、*許常惠1988年的作品Op.43，取材秦腔的「竇娥冤」，轉化為給中提琴和鋼琴的室內樂曲。二、另有一首同名樂曲為*馬水龍1980年受新古典舞團舞蹈家劉鳳學委託而作，是根據舊作《嗩吶與人聲》大幅改寫擴充而成。故事源自元朝關漢卿雜劇《感天動地竇娥冤》，在地方戲曲中亦稱《六月雪》。樂曲主奏樂器為嗩吶（參見●），是冤死者竇娥的化身。作曲家將幼時聽到民間喪葬音樂的經驗融入創作中，「一把嗩吶宛如哀號著，它導引著哭泣悲鳴的送葬者緩緩前進，行向那荒涼的墓地。這個童年時偶爾見到的強烈景象，令我感受深刻。」另外，混聲合唱已超越一般的合唱傳統，而是扮演如同樂器般的角色，各種不同種類的打擊樂器更發揮了其無所不有的表現力。這是一首結合中、西樂器，應用西方現代技法、中國戲曲唱腔，為所有受冤、受苦者吐露心聲、訴說不平。同年隨「新古典舞團作品發表會」首演後，獲吳三連文藝獎【參見吳三連獎】。（顏綠芬撰）參考資料：74, 223

杜黑

（1944.4.4 中國四川成都）

合唱指揮家、音樂教育家、*台北愛樂合唱團、
*台北愛樂文教基金會創辦人。中國遼寧省蓋
平縣人。中國文化學院（今*中國文化大學）
音樂學系畢業，隨美籍指揮家*包克多學習指
揮及理論作曲；之後前往美國伊利諾大學取得
合唱指揮碩士，並進入博士班研究。1981 年返
臺，1983 年接任台北愛樂合唱團指揮至今。
1988 年創立台北愛樂文教基金會並擔任執行
長；曾多次主辦台北愛樂國際合唱音樂營、台
北國際合唱音樂節及*樂壇新秀等活動，對於
*合唱音樂推廣與國際交流、培養優秀音樂人
才等工作不遺餘力。近年來致力於本土合唱音
樂的開發，邀請作曲家*錢南章創作臺灣原住
民組曲*《馬蘭姑娘》、《佛說阿彌陀經》、《娜
魯灣——第二號交響曲》許雅民合唱劇場作品
《六月雪》等。杜黑本人曾獲第 1 屆*國家文藝
獎、第 8 屆*金曲獎最佳製作人、中國文藝協
會 2005 年榮譽文藝獎章等多項殊榮，另曾多
次應邀擔任國內外聲樂、合唱等比賽評審。任
✚文大音樂學系副教授，及台北愛樂文教基金
會、台北愛樂青年管弦樂團及愛樂劇工廠藝術
總監，台北愛樂合唱團、台北愛樂室內合唱團
及臺北市婦女合唱團藝術總監暨指揮，中華民
國合唱藝術交流協會理事長，並曾於新竹 IC
之音電臺主持「天籟歡樂頌」節目。（編輯室）

參考資料：14

杜雪雲（Sabine E. Mackintosh）

（1887—1944 印尼蘇門達臘）

英國長老教會女宣教師。1923 年來臺，於長老
教女學校【參見台南神學院】任教，教授「聖
經」、「音樂」和「英語」等課程。1940 年離
開臺灣轉往新加坡，1945 年於蘇門達臘病逝。

（陳郁秀撰）參考資料：44, 82

E

兒歌（戰後）

一、歷史

有人類的地方，就有民謠與兒歌，臺灣海島因原住民沒有文字記載，漢人歌謠只有文字，沒有樂譜。再加上漢人「唱歌」與「唸歌」的界限模糊，民間更有「第一衰，剃頭、噴鼓吹」的俗諺，讓後世研究早期兒歌倍增困難。日治時期，臺語流行歌曲（參見四）因為「曲盤工業」蓬勃發展，臺、客、原住民童謠，泰半自生自滅，僅有少數知識分子，呼籲保存「唸謠」，使得許多父母，除了日本兒歌之外，根本不會唱自己的母語兒歌。本文限於篇幅，只簡介二次戰後的兒歌。

二次戰後，日語全面退場，政府全力推行國語政策，臺北市長 *游彌堅運用政商關係創辦 *《新選歌謠》月刊，聘請 *呂泉生主編，大力推動本土創作兒歌及翻譯世界名曲，自 1952 年 1 月創刊，至 1960 年 4 月劃下句點，共發行 99 期，是日後中小學音樂課本最重要的「曲庫」。這時期流傳至今的兒歌有〈造飛機〉、〈落大雨〉、〈三輪車〉、〈吊床〉【參見曹賜土】、〈娃娃國〉、*〈只要我長大〉、〈妹妹揹著洋娃娃〉、〈快樂的小魚〉、〈我愛鄉村〉等，翻譯名曲有:〈散塔蘆淇亞〉、〈風鈴草〉、〈蘇珊娜〉、〈音樂頌〉（以上 *蕭而化填詞）;〈阿里郎〉、〈桔梗花〉、〈靜夜星空〉、〈山村姑娘〉、〈插秧歌〉（以上游彌堅填詞）;〈聖誕鈴聲〉、〈母親您真偉大〉、〈土耳其進行曲〉（以上王毓騵填詞）;〈柯羅拉多之夜〉、〈秋夜吟〉、〈藍色多瑙河〉（以上盧雲生填詞）;〈野玫瑰〉、〈小夜曲〉、〈請聽雲雀〉、〈搖籃歌〉、〈羅蕾萊〉、〈菩提樹〉、〈聖母頌〉（以

上 *周學普填詞）。《新選歌謠》於 1960 年停刊之後，兒歌發表的園地轉到⊕中廣，這是因為知名廣播人白銀，在她主持的「快樂兒童」節目，開闢了「兒歌教唱」單元【參見廣播音樂節目】。該兒童節目於 1959 年底開播，約 1961 年首開風氣設立教唱單元。當時，白銀在⊕中廣工作之餘，到⊕政工幹校（今 *國防大學）旁聽音樂組的課程，認識了左宏元（參見四）、*錢慈善、*李健、李鵬遠等同學。「快樂兒童」週一到週六每天播出，節目需求多，壓力大，白銀想到「兒歌教唱」單元，獲得左宏元答應到電臺現場錄鋼琴伴奏之後，馬上就請同學們創作兒歌，每週一曲，在電臺教唱，全部都是國語兒歌，不似《新選歌謠》，還有少數臺語。電視臺開播及卡式錄音帶誕生後，學歌方便，廣播電臺幾乎不再有兒歌教唱了。《新選歌謠》的年代，沒有錄音帶也沒有電視，兒歌卻蓬勃發展，原因是:1、課本收錄，老師教唱;2、無版權的塑膠唱片，大量廉價發行（日後卡帶亦同）;3、沒有電視，小朋友唱流行歌的機會較少;4、社會保守，許多家庭不准孩子唱不該唱的歌;5、沒有才藝班、私人學琴也不普遍，校內與校外合唱團蓬勃發展。日後，隨著卡式錄音帶上市，兒歌創作卻變成空白，不再有新歌傳唱，乃因:1、缺乏著作權觀念【參見四著作權法】，如前述歌曲作者，從未領過唱片公司的稿酬;2、流行歌壇惡性競爭，大量免費翻譯日本歌曲，創作成人歌已無市場，更遑論兒歌寫作;3、「反共抗俄、保密防諜」是國家最高政策，許多歌詞動不動就被禁唱【參見四禁歌】，運氣不好的人甚至鋃鐺入獄，寫流行歌的人封筆、寫兒歌的人也找不到發表的園地;4、大學音樂學系不重視，學生們的夢想都是成為演奏家，作曲教授視兒歌為雕蟲小技，學生若不會寫旋律，不會寫伴奏，作曲分數可能不及格。殊不知歐、美、日各國，都有專門寫旋律者（melody writer），不必操心伴奏問題，只須耕耘「美麗的旋律」。1960 年之後，*林福裕、*簡上仁、*施福珍、史擷詠（參見四），在本土兒歌創作上，都有不少的貢獻。1990 年教科書開放，各

出版社音樂課本編輯群，如劉美蓮、紀淑玲及作詞者王金選、白聆、黃靜雅等人也大量創作兒歌。此時，兒童電視節目成為兒歌大本營，但因數家兒童電視臺均採用「買斷」方式，致許多創作人皆無法割愛。令有心人感歎「臺灣不是沒有兒歌，只是大人不再天眞。」

二、代表兒歌

〈妹妹揹著洋娃娃〉

二次戰後，學校停止日語教學，老師們得晚上惡補北京話，白天教ㄅㄆㄇㄈ。歌唱課當然不能再唱日語歌，也不能唱方言歌曲。*台灣省教育會創立《新選歌謠》月刊，呼籲大家創作國語歌曲。1948 年，周伯陽寫了〈花園裡的洋娃娃〉歌詞後，就請老同學 *蘇春濤譜曲，投稿後發表於《新選歌謠》第 3 期（1952.3），開啓了本土兒歌的新生命。作詞者周伯陽（1917-1986），新竹市人。日治臺北第二師範學校【參見臺北教育大學】畢業，新竹縣芎林鄉陸豐國小校長退休。他在《臺灣文藝》等刊物發表詩作，是當年傑出童詩作家。知名的歌詞尚有〈娃娃國〉、〈法蘭西的洋娃娃〉、〈小水牛〉與〈小黑羊〉等。作曲者蘇春濤跟周伯陽同是新竹市人，也是日治臺北第二師範學校同學，曾任新竹市三民國小及新竹國小校長。兩人合作共創了這首傳唱不墜的兒歌，只是今天的歌名以〈妹妹揹著洋娃娃〉為人所知。歌詞為：「妹妹揹著洋娃娃，走到花園來看花，娃娃哭了叫媽媽，樹上小鳥笑哈哈。」

〈三輪車〉

受到《新選歌謠》徵選新歌的鼓勵，就讀臺北師範學校【參見臺北教育大學】音樂科第一屆的陳石松（1927-1996），投稿自編歌曲〈一朵美麗的紅花開了〉。主編呂泉生閱稿時，覺得旋律很活潑，歌詞卻太單調。正巧屋外嬉戲的小朋友們唸著不知名作者的童謠：「三輪車，跑得快，上面坐個老太太，要五毛，給一塊，你說奇怪不奇怪。」呂泉生靈感一來，就把二者結合了，又代為配上伴奏，取名〈童謠〉，發表於《新選歌謠》第 18 期（1953 年 6 月）。該刊發行人游彌堅童心大發，續塡第二款歌詞〈小猴子〉，發表於 19 期：「小猴子吱吱叫，肚子餓了不能跳，給香蕉還不要，你說好笑不好笑。」〈三輪車〉因為被台灣省教育會編入國小音樂課本，才成為臺灣經典的兒歌。

〈造飛機〉

二二八事件後，臺北市長游彌堅體認到教育的重要，利用身兼台灣省教育會的資源，於1947 年舉辦戰後第一次「徵募兒童新詩、歌謠、歌譜、話劇活動」，入選歌詞 11 首，卻只有兩位作者——蕭良政與劉百展。之後譜曲入選四件，計有：〈檳榔樹〉（詞：劉百展、曲：*曾辛得）、〈我們都是中國人〉（詞：劉百展、曲：曾辛得）、〈蚊子〉（詞：劉百展、曲：吳開芽）與〈造飛機〉（詞：蕭良政、曲：吳開芽）。這四首曲子中，前三首幾乎已絕唱，而〈造飛機〉則傳唱不歇，應該是本土兒歌中仍知作者姓名，年代最早的歌曲。〈造飛機〉的歌詞簡潔，又充滿動作性，很容易讓幼童朗朗上口，這也許是它能夠傳唱半世紀以上的重要原因：「造飛機，造飛機，來到青草地，蹲下來，蹲下來，我做推進器，蹲下去，蹲下去，我做飛機翼，彎著腰，彎著腰，飛機做得奇，飛上去，飛上去，飛到白雲裡。」至於作曲者吳開芽（1896-1978）臺北市大龍峒人。日治時期臺灣總督府國語學校師範部【參見臺北市立大學】畢業，戰後奉派接收臺北市木廣國小（今臺北市福星國小），又轉任臺北市龍安國小校長。1947 年二二八事件後，參加台灣省教育會主辦「兒童歌謠甄選」，為蕭良政入選歌詞〈造飛機〉譜曲獲選。不久後一個週六，全市校長到教育局開會，教導主任留校，突有人商借操場，置放一批飛機殘骸。至週一早上，吳校長到校發現這是一批贓物，正要報告上級，卻被調查局架走，教導卻安然無恙。後雖被釋放，卻降為教師，調職臺北市永樂國小直至退休。（劉美蓮撰）參考資料：97

F

樊慰慈

（1958.11.14 臺北）

音樂學者、箏演奏家、作曲家。1981 年以理論作曲畢業於 *中國文化大學國樂系，1991 年獲美國西北大學音樂學博士，專業閱歷豐富，包括 ⊕文大國樂系專任教授兼藝術學院院長、箏藝之研創辦人、*中華民國國樂學會副理事長、*臺北市立國樂團藝術顧問、*國家兩廳院 OPEN TIX 專欄作家、*金曲獎評委、*台新藝術獎觀察員、*台北愛樂文教基金會「臺灣樂壇新秀」音樂節藝術顧問兼鋼琴組評審召集人、*《音樂時代》、《表演藝術》〔參見《PAR 表演藝術》〕雜誌專欄主筆，專文常登載於北京《鋼琴藝術》、西安《秦箏》等專業期刊。學術研究專題包括歷史性演奏風格及國際鋼琴比賽制度與生態，專書《夕陽下的琴鍵沙場：國際鋼琴比賽制度與問題》獲第 9 屆中國音樂金鐘獎理論評論優秀獎，以及《飛越高加索的琴韻》、《琴鍵封神榜：國際音樂大賽相關資訊研究》、《今樂曾經照古人：音樂文本、面相與評論》等。在箏樂專業上，1987 至 1994 年間赴美、加各主要城市舉行 135 場獨奏會及示範講座，數度榮獲美國國家藝術基金會與伊利諾州政府藝術協會頒發藝術獎、民俗藝術薪傳獎，名列藝術之旅人才庫。近年多次參與揚州古箏學術交流會、北京古箏藝術節、香港國際古箏研討會之名家專場演出；擔任香港、新加坡、北京及上海敦煌等多項專業古箏賽事評審，演奏足跡遍及東亞各國；曾與 ⊕北市國、香港中樂團、新竹青年國樂團、華岡國樂團、江西省歌舞劇院交響樂團、韓國伽倻琴樂團協奏演出。具中西音樂學術等專業資歷，且長年

致力箏樂創作、研究及演奏〔參見箏樂發展、箏樂創作〕，在推動臺灣民族音樂跨領域發展上具有宏觀的國際視野。（施德華撰）

代表作品

一、箏獨奏：《音畫練習曲》（1999）；《趣夢亂》（2003）；《星塵》（2008）；《眼神》（七聲絃制箏獨奏）（2009）；《夜魔》（多聲絃制箏獨奏）（2010）；《稍縱即逝》（七聲絃制箏獨奏）（2012）；《秋風幻影》（2015）；《危險遊戲》（多聲絃制箏獨奏）（2016）。

二、重奏：《賦格風》（箏三重奏）（2009）；《鄧麗君》（箏二重奏）、《阿拉貝斯克》（箏三重奏）（2011）；《克拉克爵士》（箏三重奏）（2013）；《鄧麗君》（箏、伽倻琴及蒙古箏之三重奏）（2019）。

三、協奏：《鄧麗君》（為兩臺箏、越南箏、日本箏及伽倻琴的五重奏與國樂團，蘇文慶配器）、《鄧麗君》（箏獨奏與國樂團，蘇文慶配器）（2010）；《鄧麗君》（箏獨奏與管弦樂團，蘇文慶配器，劉至軒移植）（2012）；《阿拉貝斯克》（箏獨奏與國樂團，劉至軒編配）（2014）。

樊燮華

（1923 中國河南信陽－1967.8.10 臺北）

指揮、豎笛演奏及軍（管）樂教育家。1943 年畢業於中央訓練團音幹班軍樂組第一期，隨後進入重慶陸軍軍樂學校第一期進修，主修豎笛。畢業被派任陸軍大學軍樂隊隊長，因表現優異，保送 ⊕上海音專深造。1949 年隨國民政府來臺，仍任職陸軍大學軍樂隊。1952 年因陸軍大學改組，調任聯勤總司令部軍樂隊〔參見國防部軍樂隊〕隊長。1955 年 ⊕政工幹校（今 *國防大學）成立 *軍樂人員訓練班，被調任教育組長，後為副主任。1958 年接任 *國防部示範樂隊隊長兼指揮，對於臺灣管樂的推展及水準提升不遺餘力〔參見管樂教育〕，除加強示範樂隊訓練及演出外，也經常義務指揮民間樂團演出，並為《反攻動員進行曲》、《中華民國永無疆》配器且編成套譜。1959 年起，更協助 ⊕救國團，每年舉辦暑期青年活動軍樂訓練營。因其對 *軍樂的推廣貢獻良多，獲中國文藝協會頒贈「音樂指揮獎章」。1966 年，陸軍

總部舉辦〈陸軍軍歌〉公開徵曲活動（*何志浩作詞），樊燮華的作品雀屏中選。1967年，因公積勞成疾病逝臺北，追晉少將官銜，並立銅像於示範樂隊，以爲永久懷念。（施寬平撰）

〈反攻大陸去〉

菁野作詞、*李中和作曲，創作於1950年。創作背景在1949年，國民政府來臺後，即決定以臺灣作爲反攻大陸的基地，1950年3月1日蔣介石宣布施政四大方針，其中第一大方針即爲「軍事上鞏固臺灣基地，進圖光復大陸」。爲落實施政方針，積極集中兵力鞏固臺灣、建設臺灣，而〈反攻大陸去〉正是在這樣的時代中產生。當時與*蕭而化作曲的〈反共復國歌〉，堪稱兩首流傳最廣的反共歌曲。（李文堂撰）

鳳絃樂集

室內樂三重奏團體，成立於1990年，由小提琴家朱貴珠（*國家交響樂團前首席）與大提琴家簡琇瑜（*臺北市立交響樂團大提琴首席）二位共同創立，原稱丹楓樂集。外文團名爲Musica Daphne，中文「丹楓」則有二方面的含義：一爲朱色的楓木，二爲秋之楓紅。楓木爲製作弦樂器的主要材料，顯示弦樂器在此樂團中的地位；與不同音樂家合作詮釋各種音樂風貌，則有如入秋之後，變化萬千、色彩繽紛的楓紅。該團首開系列音樂會規劃風氣之先，每年於國家演奏廳【參見國家音樂廳】舉行定期音樂會，並曾參與多次大型藝術活動演出，其中包括莫內藝術節、臺北電影節等，爲臺灣目前相當活躍的室內樂演出團體之一。截至2007年3月爲止，該團之靈魂人物——小提琴家朱貴珠已經改名爲「涂鳳玹」重新出發，而「丹楓樂集」則隨之改名爲「鳳絃樂集」。（車炎江整理）

費仁純夫人（Mrs. Johnson）

（生卒年不詳）

*長榮中學第一位音樂教師，其夫費仁純（E. R. Johnson）爲英國長老教會宣教師，1900年來臺，自1901-1908年間擔任長老教會中學【參見長榮中學】校長。費仁純夫人1901年來臺，隨即在長老教會中學教授「詩調」，亦即今日之音樂課程，同時在太平境教會司琴。1908年離開臺灣。（陳郁秀撰）參考資料：44, 82

福爾摩沙合唱團

成立於1994年，原名「愛樂牧歌合唱團」，由蘇慶俊擔任指揮暨音樂總監，以推廣臺灣*合唱音樂、追求精緻化合唱藝術爲成立宗旨。於1995年起正式更名爲「福爾摩沙合唱團」。近年來，藉由編曲與演唱等方式，賦予傳統旋律新的聲音與生命力；並致力於本土歌謠的整理與保存工作，計畫性邀集國內多位詞曲創作者：*蕭泰然、鄭智仁、陳永淘、謝宇威、駱維道（參見●）等，共同發表及出版合唱曲譜。另外也邀請多位編曲家，進行臺灣本土歌謠與傳統民謠的編曲工作，以現代的音樂技巧及合唱演唱的方式，重新詮釋臺灣的原始聲音，嘗試藉由音樂的多變風貌，跳脫出民謠的制式窠臼，使得傳統的文化遺產與創新的音樂語法，得以兼容並蓄地呈現。2002年起，該團連續數年獲選*行政院文化建設委員會（今*行政院文化部）演藝團隊發展扶植計畫團隊，應+文建會、*行政院客家委員會的邀請參與基層巡迴、福爾摩沙國際合唱節、客家文化藝術節等活動，並多次應邀前往國外演出，包括日本（2000）、美國和加拿大（2001）、澳洲（2002）、紐約林肯中心 Alice Tully Hall（2004）等地。2005年參加日本京都「第7屆國際合唱節」（7th World Symposium on Choral Music, Kyoto）和「寶塚國際合唱大賽」獲得二項金牌、一項銀牌獎。目前已出版十餘張CD，包括《天頂的星——鄭智仁臺灣歌謠》（2001）、《禮頌——劉志明聖樂作品集Ⅰ、Ⅱ》（2001、2003）、《思想起——臺灣歌仔簿Ⅰ》（2002）、《蕭泰然清唱劇——浪子》（2003）、《和平的使者——蕭泰然宗教合唱作品》（2003）、《臺灣是寶島——蕭泰然合唱作品集》（2003）、《客家歌謠合唱曲譜選集》（2004）及《走過集體的記憶——臺灣歌謠薪傳唱》（2004）等。並於2017年以《土地的歌》獲得*傳藝金曲獎最佳詮釋

獎。（車炎江整理）

《福爾摩莎交響曲》

《福爾摩莎交響曲》（Symphony "Formosa", Op. 49），*蕭泰然作於1987年，三樂章的交響曲，是他在加州大學洛杉磯分校進修結束時的作品。對於作曲家來說，這是他少數運用較多*現代音樂技法的作品之一。這首樂曲於1999年在莫斯科柴可夫斯基音樂廳進行首演；2003年11月在高雄舉辦的「蕭泰然音樂節」，由江靖波指揮*高雄市交響樂團演出。第一樂章緩板（Lento）轉快板（Allegro），二四拍，弦樂以充滿小二度不協和音程的長音開場，先是回顧從前歐洲人驚嘆的Formosa，接著弦樂的長音、顫音、滑音交替，搭配著木管交織的節奏、各部銅管樂器快速音型的交錯進行，種種交雜、混亂與苦悶的情緒，彷彿幾世紀來的外來政權統治攪亂了平靜美麗的島嶼。第二樂章，最緩板（Largo），三四拍，是作曲家所要表達「延續著生命的福爾摩沙」。第三樂章，快板，三四拍，回應著第一樂章所呈現的混亂，結束段稍慢下來，隨即則以壯烈的總奏結束。全曲在管弦樂器的安排上，有別於蕭泰然其他作品的是，擊樂器的大量使用。作曲家並在樂譜首頁「配器」表列出二管編制及三位打擊樂手，並圖示擊樂部分的安排。雖然是以現代語法創作，但是在擊樂器的安排上仍是較為傳統保守──除定音鼓外，大、小鼓、鑼、鈸、木琴，搭配管鐘、鐘琴、三角鐵等，大多以小片段方式點綴於樂曲間，非為一般現代作品中使用較多的小樂器呈現裝飾性的音樂色彩。樂曲並不長但緊湊。之前，留日音樂家*高約拿亦曾創作同名交響曲 Symphony No. 1《Formosa》，可惜英年早逝，只留下120小節總譜〔參見《臺灣》〕。（顏綠芬撰）

輔仁大學（私立）

1983年奉羅光總主教指示創立，創系主任為*李振邦神父，設有鋼琴、聲樂、弦樂、管樂、打擊樂、理論作曲等主修項目，1988年成立全國首創的電子音樂實驗室，並於1999年招收應用音樂組，培養國內電子音樂人才。1996年成立研究所，以演奏組為主，三年後增設音樂學組。2001年有鑑於音樂創作、音樂演奏與音樂研究同為音樂領域中不可或缺之要項，增設作曲組。2002年新設碩士在職專班，提供教育工作者之進修需求。2003年開設博士班，是國內第三所擁有音樂博士班的大學，陸續招收*音樂學、指揮、鋼琴、聲樂、大提琴和吉他〔參見吉他教育〕等專業項目。歷任主任：李振邦神父、樂靄賓神父（Rev. Alban Hrebic）、*陳藍谷、*劉志明神父、方銘健、*郭聯昌、*許明鐘、胡小萍、*徐玫玲、孫樹文。現任主任為王逸超。（徐玫玲整理）

復興劇校

參見臺灣戲曲學院。（編輯室）

G

鋼琴教育

壹、二次戰前鋼琴教育之濫觴

17世紀初荷蘭與西班牙佔領臺灣（1624-1662），西洋教會音樂隨之傳入，但因時間不長，僅在民間傳唱，在鄭成功建立政權（1662）之後漸漸式微。在明治（1662-1684）清領（1684-1895）期間，可以說幾乎絕跡。直至19世紀天津條約後臺灣開港通商，基督教再度進入，西樂跟隨著傳教並設立學校而落地生根。1865年英國長老教會抵達南臺灣引進風琴、鋼琴等樂器，並設立*台南神學院、長老教中學〔參見長榮中學〕、長老教女學校（今✛長榮女中）〔參見台南神學院〕等學校，規劃了音樂課程。同期加拿大長老教會於1872年抵達北臺灣，設立*牛津學堂、淡水女學堂、淡水中學校〔參見淡江中學〕等學校，也設立音樂課程，開啓了臺灣西洋音樂教育的濫觴，奠定臺灣音樂的基礎，開創新的視野。

此時期的鋼琴音樂拓荒者*吳威廉牧師娘、*連瑪玉及人稱「臺灣鋼琴之母」的*德明利，她們教授風琴及鋼琴，爲許多臺籍鋼琴家啓蒙，引進西洋古典樂曲、聖詩等，貢獻很大。多位鋼琴教育家，如*陳泗治、鄭錦榮、駱維道（參見●）、吳淑蓮、*陳信貞等均出自教會系統。

在同一時期，日本政府於1895年統治臺灣，在臺設立國語學校及公學校，課程中均設音樂科目，教授西洋音樂、歌曲及日本歌曲等。當時上課以風琴居多，也有少數以鋼琴爲樂器，「鍵盤音樂」成爲公學校教師培育中必修的一項課程。當時較著名的師資有臺北州立臺北第三高等女學校（今中山女中）任教的*赤尾寅吉、*高梨寬之助、*金子潔等。而師範系統亦培育出臺灣第一代鍵盤的音樂教師，如*張福興、*柯政和、*李志傳、陳愛珠等人〔參見師範學校音樂教育〕。

貳、終戰後之鋼琴教育

二次大戰是臺灣文化發展的一大分水嶺，戰爭剛結束時，一方面延續日治時期的師範教育制度，一方面由入主的新政權帶來中國教育系統，使臺灣音樂進入另一發展階段。國民政府遷臺後積極設立大學並創立樂團，使音樂教育進入新的體制。在此將終戰後到2007年底的鋼琴教育，劃分成專業鋼琴教育、社會音樂教育及鋼琴比賽三部分敘述。

一、專業鋼琴教育

（一）中小學音樂班之鋼琴教育

臺灣最早的*音樂班發軔於1948年，由淡江中學女子部獨立改制而成的*純德女子中學始創，之後在1963年成立的私立光仁小學音樂幼年班〔參見光仁中小學音樂班〕則是開創我國國小音樂班的先河。而教育部自1972年起開始實施「音樂資優教育實驗」，1984年立法院通過「特殊教育法」，將音樂資優教育列入「資賦優異教育」之列，改「音樂實驗班」之名爲「音樂班」。音樂班的鋼琴學生在高中畢業後有一部分報考大學，有一部分以「天才兒童」或「音樂資賦優異」之名出國留學。第一批以「天才兒童」出國的小留學生，在1980年代前後回國進入音樂圈，一方面在大專院校教學，一方面勤於展演，建立鋼琴音樂基礎，發展至今，影響力很大，是1980年代後提升鋼琴音樂的主力〔參見音樂資賦優異教育〕。

（二）大專院校之鋼琴教育

二戰終戰前，在臺灣並未設立音樂專業學校，日治時期，音樂學習者在臺灣接受師範教育後，紛紛前往日本就讀。二戰後1946年，臺灣成立臺灣省立師範學院（今*臺灣師範大學），在1948年設立音樂學系，是臺灣第一所創立音樂專業教育的大學。此時鋼琴師資，以留日派的*張彩湘、*陳泗治等人爲代表，除了實際教學工作，並與其他領域（如聲樂、弦樂）音樂家們舉行聯合音樂會。而來自中國之

音樂家們，擔任音樂行政主管，主導臺灣音樂政策，以*戴粹倫、*蕭而化及鋼琴家*林橋等為首，✚臺師大音樂學系雖以培育中學音樂師資為主，但兩個系統的鋼琴老師，在校內或校外，培育了相當多優秀鋼琴教師及演奏者，如*吳漪曼、*吳季札、*李富美、陳盤安、*張大勝、李智惠、*徐頌仁、林和惠、劉富美、王穎、郭宗愷、*林公欽、蔡采秀、卓甫見等人。

1980年前後，留學歐美的鋼琴家紛紛回臺，例如從法國留學歸國的*楊小佩、*陳郁秀，德國留學的*葉綠娜、美國留學的楊直美、陳泰成等，為臺灣的鋼琴音樂注入一股前驅力。✚臺師大之後有✚臺北師範（今*臺北教育大學，1948）、✚藝專（今*臺灣藝術大學，1957）、中國文化學院（今*中國文化大學，1963）、臺北市立師範專科學校（今*臺北市立大學，1969）、實踐專校（今*實踐大學，1969）、*東海大學（1971）、*東吳大學（1972）、*藝術學院（今*臺北藝術大學，1982）、*輔仁大學（1983）等亦陸續設立音樂科系。每個音樂科系都設有鋼琴主、副修的術科課程，以及鋼琴音樂研究的學科課程。

（三）研究所之鋼琴教育

隨著教育程度的提高，各大學院校的音樂學系普遍於1990年代向上設立音樂研究所，使得鋼琴學習不再侷限於演奏，也可在學術研究空間中徜徉，讓演奏帶有更深厚的學術內涵。目前擁有碩士班的學校，幾乎都有鋼琴演奏組別。碩士學生與鋼琴相關的課程，包括鋼琴的研究方法、伴奏與音樂指導、室內樂、鋼琴作品研究等學科、術科課程等。另有學校開設鋼琴教學的碩士學位，如*臺南大學音樂學系碩士班（2002），為了因應教育改革及藝術教育職場需求，而培育的音樂教育與藝術專業人才，此外「鋼琴演奏博士班」也相繼成立。臺灣的專業鋼琴教育已形成完整的系統，培育包括專業鋼琴教師、演奏者、鋼琴藝術學術研究者等各項人才。

二、社會音樂教育

除學校教育培育不少鋼琴人才外，有些鋼琴教師也私下教授學生。像張彩湘於1946年3月在臺北自宅創辦之鋼琴私塾，約有學生30多人，年齡在十五至二十七歲不等，這是戰後初期臺北地區最具聲譽之私人音樂教學。

約從1970年代左右，鍵盤為主的音樂教學系統陸續引進臺灣，其中以山葉及河合音樂教室，最為人所知。*山葉音樂教室是1969年由臺灣功學社引進的日本音樂教學系統，至2006年止臺灣有700多名講師，170多間教室、約4萬名團體班學生。其團體課以鍵盤樂器來進行音樂基礎訓練。而山葉的「音樂級數檢定制度」也提供一般非音樂班、學習西方古典音樂的孩童，能藉由一個具有公信力的管道來證明自己學習音樂的成果，提供學習動力、鼓舞學生。今天，鋼琴幾可說是最普遍的家庭樂器，山葉對臺灣鍵盤音樂發展有其正面的刺激與影響。

而*東和樂器公司亦於1976年12月開始經營河合音樂教室，依年齡與能力，設有幼兒音樂潛能開發班、兒童天地、兒童天地菁英班、兒童鍵盤基礎班；同一時間開始至今，陸續舉辦了多屆河合之友兒童鋼琴比賽。

三、鋼琴比賽

（一）官方主辦：臺灣區音樂比賽

1960年起舉行的全省音樂比賽〔參見全國學生音樂比賽〕，是臺灣規模最大的音樂比賽。個人獨奏中含有鋼琴部分，分為兒童、少年、青少年、成人等組別。也因為在1980年資賦優異出國的相關規定中，必須在此比賽中獲得優勝者（前三名）才有資格，因此鋼琴比賽部分，格外激烈。

1962-1973年間，甄試合格出國進修鋼琴者共44位，包括：1963蘇綠萍、陳綠綺；1964諸其明、劉渝、陳尚義；1965*陳郁秀、許鴻玉、林惠玲、陳泰成；1966王羽修、劉安娜；1967翁露萍、張瑟瑟；1968胡善眞；1969秦慰慈、徐雅頌；1970薛嶺寧、陳淑貞、王愛梅、吳純青、彭淑惠、林嫻、章念慈；1971劉航安、李秀玲、陳主安、曾淑華、葉綠娜、莊郁芬；1972陳榕莉、林安里、郭雅聲、楊萌芳、陳蓉慧、張甫全、黎國媛、陳宏寬、羅

琅、蘇恭秀、夏安宜；1973秦蓓慈；另外還有楊直美、周慧香、楊貞吟等人。

但由於資賦優異學生出國的生活與人格教育難以周全顧及，教育部在1973年決定於國內成立音樂實驗班、廢止資賦優異的出國進修。沒想到此舉引起反彈的聲浪，在1973-1980年的報章雜誌中交織熱烈而廣泛的討論。教育部於是採納各方意見，於1980年恢復該出國辦法。

而1980-1993年間共甄選37名學生出國進修鋼琴，包括：1980程彰、胡與家、李芳宜、陳瑞斌；1981陳昭吟、王慧敏、唐千甯、鄭書芬；1982張君芳、羅玫雅、劉惠芝、唐瑋廷、黃瓊儀；1983*張欽全、莊雅斐、林斐琳；1984劉孟捷；1985衣愼知、羅依眞、蘇維翰、郭大維、林宜箴；1986丁心如、劉巧文、黃文琪、沈育竹、李佩瑜、余思慧、魏君如、莊佩純；1987翁均和、劉芳毓、張瓊文、周怡君、陳穎叡；1988王佩瑤、張雅婷、鍾曉青、劉文琦；1989鄭以琳、江詩儀；1990（無鋼琴）；1991簡佩盈、李宜耿、謝承義、林家妤；1992卓依佳；1993涂祥。目前該辦法已廢止〔參見資賦優異音樂教育〕。

（二）民間舉辦

1. 河合之友兒童鋼琴比賽

由財團法人東河音樂學術研究獎助基金會，於1976年開始舉辦的音樂比賽，對象原爲中小學音樂班的學生，自1990年比賽分音樂班與普通班，下分有兒童與少年二組，持續至2006年止，共有3萬人次以上參與。

2. 中華蕭邦音樂基金會舉辦之鋼琴比賽

日籍旅臺鋼琴家*藤田梓於1984年所創辦的*中華蕭邦音樂基金會主辦，並自1986年至2006年舉辦十一屆國際鋼琴大賽，優勝者代表臺灣前往波蘭參加國際蕭邦鋼琴大賽，是臺灣音樂界的一大盛事。

3. 臺灣國際鋼琴大賽

2003年9月25日至10月5日由*行政院文化建設委員會（今*行政院文化部）主辦的國際鋼琴比賽，爲臺灣所舉辦過規模最大、品質最高的國際鋼琴大賽，由陳郁秀任大賽主席，

主審爲*林淑眞，評審皆爲國際知名的鋼琴家如Francesco Monopoli、Sergio Perticaroli（義大利）；Aida Mouradian、Dominique Merlet（法國）；Christopher Elton（英國）；Vladimir Krainev、Oxana Yablonskaya（俄國）；Yamaoka Yuko（日本）；Moon, Ick Choo（韓國）；Ruth Slenczynska、Jocob Lateiner（美國）；諸大明、李芳宜、*陳毓襄（臺灣）。在*國家音樂廳舉辦，首獎從缺，第二名爲我國張巧縈，第三名爲烏克蘭籍瑪麗亞金，第四名爲美裔韓籍魯福斯喬伊，第五名爲袁唯仁，第六名有兩位，戴學林與黃聖勳，得獎者並在國家音樂廳舉行得獎者音樂會。

（三）其他：文建會人才培育

爲能讓國內年輕鋼琴家在國際大賽贏得榮譽，⊕文建會積極培育音樂人才，甄選優秀青年音樂家，協助磨練藝能，參與國際比賽，以拓展音樂演奏生涯，邁向國際舞臺。自2002年起，特別訂定「音樂人才庫培訓先鋒計畫」，每兩年一次，培訓時間爲期二年。至2007年已持續辦了三屆，培育鋼琴組66人，小提琴組22人。歷屆被培訓之人才均有不錯的成績，在國際間獲得不少殊榮。

近年來各種大大小小的鋼琴比賽，反應出鋼琴學習的蓬勃發展。而到國外留學人數逐年增加，學習西方的技術、吸收西方藝術的氛圍，交互影響著臺灣的鋼琴環境。國內學生參加國際大賽得獎者，也時有所聞，這不再是可望而不可及的夢想。顯見臺灣鋼琴音樂教育環境已有長足進步。（陳郁秀撰）參考資料：17, 24, 32, 44, 47, 58, 63, 68, 71, 82, 92, 95-13, 117, 122, 125, 131, 165, 166, 181, 197, 200, 212, 245, 248, 353, 359

岡田守治（Okada Moriharu）

（1901.6.14 日本長野—？）

日籍音樂教師，接續*南能衛離職後臺南師範學校〔參見臺南大學〕的音樂教學工作，自1928年擔任教諭至1936年止，對推動⊕臺南師範社團「音樂部」的發展不遺餘力。至1936年離職前，學校音樂部已有合唱部、口琴部、吹奏樂部、弦樂部、信號喇叭不等。返日後任教於大阪大鳳高等女學校〔參見師範學校音樂

甘為霖（William Campbell）

（1841 英國蘇格蘭─1921）

英國長老會宣教士。在臺傳道共計四十六年（1871-1917）。Glasgow 大學神學院畢業，1871 年受英國長老教會聘任來臺灣傳道，繼巴克禮之後主持台南神學校（今*台南神學院），1872 年 2 月甘為霖曾提及：「主日崇拜在上午十點及下午二點，其次序為聖詩、禱告、十誡朗讀及簡釋、聖詩、禱告、講道、禱告、頌讚、祝禱，下午的禮拜則無十誡的朗讀」，可見音樂（聖詩）在教會中的重要性。1900 年主編臺灣第一本教會聖詩《聖詩歌》，全書包括 122 首詩，但現已不復見。另外他對臺灣的盲人教育、臺語研究及臺灣歷史的研究，貢獻也很多。（陳郁秀撰）參考資料：44, 82

高慈美

（1914.1.7 高雄岡山─2004.8.28 臺北）

鋼琴家。出生於富裕的醫生世家，岡山高家是臺灣基督長老教會的第一代基督教世家。公學校畢業後，進入日本下關梅光女子學院，1931 年畢業後先考入私立日本音樂學校，後再轉學至帝國音樂學校，主修鋼琴，並修習德文。1934 年，應屆畢業的高慈美參加在東京臺灣同學會舉辦的*鄉土訪問演奏會，與*林秋錦、*柯明珠、*高約拿、*林澄沐等人返臺巡迴演出七場音樂會。1935 年新竹、臺中發生嚴重震災，高慈美亦加入賑災行列，與其他音樂家臺灣全島巡迴演出，為災民募款〔參見震災義捐音樂會〕。1935 年高慈美學成返臺，與實業家李超然結婚，李超然為臺北大稻埕「茶葉之父」李春生之後，為第一代北部長老教會家庭。1948 年高慈美在*戴粹倫邀請下，前往省立師範學院（今*臺灣師範大學）音樂學系擔任副教授，1953 年兼任政工幹校（今*國防大

學）音樂科副教授。1970 年 8 月升任教授，1984 年退休，在音樂界執教三十餘年，期間亦曾多次擔任教育部資賦優異兒童出國甄試〔參見音樂資賦優異教育〕評鑑委員、臺北市、臺中市、臺灣省音樂比賽（今*全國學生音樂比賽）評審〔參見鋼琴教育〕。2004 年去世，享年九十歲。（陳郁秀撰）參考資料：213

高錦花

（1906─1988）

鋼琴家。父親高篤行牧師是臺灣南部長老教會第一代基督徒高長傳道師（1837-1912）二子。高錦花成長於虔誠的基督教家庭中，在教會充滿音樂環境的薰陶下成長。進入臺南長老教女學校〔參見台南神學院〕就讀，在教會外籍宣教師*滿雄才牧師娘以及長老教女學校多位具音樂素養的教師影響下，開始她的音樂學習之路。1926 年進入東京日本音樂學校鋼琴科攻讀，1929 年畢業後常應臺灣各團體之邀返臺參與慈善音樂會演出。如 1931 年 6 月 20 日彰化長老教會於彰化高等女學校（今彰化高級女子中學）舉辦慈善音樂會、1931 年 9 月屏東音樂研究會慈善音樂會、1935 年 *震災義捐音樂會等。1940 年隨夫婿陳明清律師返臺定居臺南關仔嶺，除熱中教會傳教活動外，也常參與音樂界活動。如 1946 年 10 月 19 日臺灣省文化協進會慶祝臺灣光復週年紀念音樂演奏會、1947 年 10 月 26 日慶祝臺灣光復廣播音樂會：1949 年 4 月 18 日臺灣省音樂文化研究會第 2 屆音樂發表會等。此外，為倡導音樂藝術、發掘音樂人才，臺灣省文化協進會自 1947 年起舉辦「全省音樂比賽大會」（今*全國學生音樂比賽），高錦花為評審委員之一。除了參與社會各界音樂活動外，高錦花大部分的時間仍著重於南部鋼琴音樂人才的培養。1988 年逝世，享年八十三歲。（陳郁秀撰）參考資料：214

高約拿

（1917.1.27 高雄阿蓮—1948.5.20 臺北）
作曲家。生於高雄阿
蓮中路村的基督教家
庭。自幼聰穎好學，
爲人溫柔謙遜。畢業
於阿蓮公學校（今阿
蓮國小）、長老教中
學〔參見長榮中學〕
及台南神學校〔參見
台南神學院〕，1941
年赴日留學，1945年

高約拿就讀於台南神學院一
年級

畢業於日本神學校（後改制爲東京神學大學）
及東京音樂學校（今東京藝術大學）的「選
科」。中學時熱愛足球，曾因踢球受傷，療養
期間閱讀宮田樂隊（口琴隊）的雜誌，引發興
趣而自學口琴，琴藝於中學時即嶄露頭角，經
常受邀於音樂會及廣播電臺演奏口琴。1935年
新竹臺中大地震，他受邀參加 *震災義捐音樂
會（7月3日至8月13日），與留日的音樂家
們同臺巡迴義演。同年就讀台南神學校，並擔
任長老教中學的口琴隊指導。他以宗教音樂家
自我期許，因此在東京神學校就學之外，1943
年起夜間另就讀於東京音樂學校的「選科」，
專攻管風琴與作曲，表現十分優異。1944年完
成第一首作品《祈禱》（管風琴曲）。戰後於
1946年返臺，應聘於臺灣省立臺北第一女子中
學任教，是該校戰後第一位音樂教師，並譜寫
校歌（胡琬如詞，女聲三部、鋼琴伴奏）。此
後兩年創作豐富，但因長期工作勞累，肺疾復
發，以致作品中只有第一號交響詩 *《夏天鄉
村的黃昏》（1947年6月）是完整的；其餘包
括第一號交響曲 *《臺灣》（Symphony No. 1
"Formosa"），管弦樂伴奏版及鍵盤樂伴奏版的
交響曲（清唱劇）《追念死難軍民並祈求和平》
等均未完成。他可能是在 *江文也、*李志傳之
後，以西方作曲手法寫作管弦樂作品的臺灣作
曲家〔參見現代音樂〕。作品手稿現藏於 *臺
北藝術大學。1948年以三十二歲英年別世。（李
婧慧撰）參考資料：129, 130, 145

重要作品

　風琴曲《祈禱》（管風琴曲）（1944）；〈臺灣省立
臺北第一女子中學校歌〉女聲三部、《夏天鄉村的
黃昏》第一號交響詩（1946）、《臺灣》第一號交響
曲（1946，未完成）、《追念死難軍民並祈求和平》
清唱劇（1946，未完成）。

高子銘

（1907.2.20 中國河北保定—1973.7.1 臺北）
*國樂演奏家、作曲家。自幼學習塤、排簫、笙
等多種國樂樂器，擅長十一孔改良新笛。1934
年畢業於北平藝術專科學校，1936年進入 ⊕中
廣服務，1937年應聘南京江寧師範學校，教授
國樂。來臺後，1949年至1963年任 *中廣國樂
團團長，1953年任 *中華民國國樂學會首任理
事長，同年4月30日在臺北市濟南路社會服務
處大禮堂舉辦新笛獨奏會，全場以鋼琴伴奏，
首創以鋼琴伴奏國樂器先例。1973年7月1日
因高血壓病逝於臺北市立仁愛醫院，享年六十
七歲。曾任 *中華民國音樂學會常務理事，創立
*中華國樂會，任理事長積極推廣國樂。代表著
作有《中國樂器展覽會說明》（1954）、《現代國
樂》（1959）、《國樂樂譜》上下冊、《新笛專輯》
（1977）、《國樂初階》等。（顏綠芬整理）參考資
料：78, 397

重要作品

　《憶鄉曲》簫獨奏曲、《獨步青雲》新笛獨奏曲、
《南山玉笛》笛獨奏曲、《追憶》竹笛獨奏曲、《沙
河組曲》古箏獨奏曲、《雲山月夜》古塤曲等。（顏
綠芬整理）

高哈拿（Hannah Connell）

（1869 加拿大安大略省 Alliston—1931 臺南）
加拿大籍長老會宣教師。畢業於師範學校
（Normal School），多倫多音樂學院研修鋼琴
及音樂課程。在臺灣基督長老教會裡都稱單身
女宣教士爲「姑娘」（Miss），故稱其爲高姑
娘。1905年11月來臺，於淡水女學堂〔參見
淡江中學〕從事音樂方面的課程。後又擔任專
門爲女宣道婦和女信徒所設立的「婦學堂」
（Women's School）之首任校長，在兩年的課

G

當代篇

Gaoli

● 高梨寬之助
　（Takanashi Kanosuke）

● 高橋二三四
　（Takahashi Hymiyo）

● 高雄師範大學（國立）

● 高雄市國樂團

程中，教授數學、日文、漢文、教會羅馬字與聖經、音樂，尤其特別重視司琴，以協助牧師牧會。婦學堂到 1922 年爲止，已大約有 200 名畢業生，1929 年因總督府法令之故，改名「婦女義塾」，一直到 1937 年後停辦。高哈拿於 1925 年決定加入加拿大聯合教會，並於返回加拿大休假後於 1930 年起轉往臺南、彰化工作（屬英國長老教會宣道會），並擔任音樂教師，1931 年在臺南遽然過世。（徐玫玲撰）

參考資料：255

高梨寬之助
（Takanashi Kanosuke）

（1898.4.12 日本山形─？）

日籍音樂教師。日治時期師範系統音樂教師中，官方勳位最高者。1918 年畢業於山形師範學校。1926 年來臺，出任臺北州立基隆高等女學校教諭（正式教師），1927 年第二師範學校〔參見臺北教育大學〕成立，便轉來擔任音樂科教諭，1943 年第一師範、第二師範學校合併後，高梨便擔任臺北師範學校教授，直到 1945 年離臺。鋼琴爲其專長，並指導該校管弦樂團。（陳郁秀撰）參考資料：181

高橋二三四
（Takahashi Hymiyo）

（生卒年不詳）

日籍音樂教師，岩手縣人。臺灣第一位師範學校的「唱歌」教師，不僅爲臺灣師範教育的第一位音樂教師、在 1896-1905 年間也是臺灣唯一的學校音樂教師，在臺任教期間爲 1896-1906 年與 1907-1911 年，1911 年返日後，繼續在宮城師範學院從事教職。高橋二三四爲伊澤修二（學務部長）第二回赴日招募的講習員，來臺後隨即到現今萬華學海書院的國語學校擔

任唱歌教師。他主張唱歌對身體有益，尤能感化人心，達到移風易俗之效，這實踐了他德育音樂觀。代表著作有〈唱歌の教材選擇に就きて〉（關於選擇唱歌教材）、〈俗謠について〉（關於通俗歌謠）。高橋以臺灣地理爲題，創作〈新鮮臺灣地理唱歌〉（1902）、〈臺灣周遊唱歌〉（1910）等。樂器上高橋的專長爲風琴與洋琴（今天的鋼琴）。以高橋爲中心，1904 年起國語學校校友會始有舉辦音樂會的風氣，對培育學生的音樂興趣及提升校內音樂風氣，貢獻頗大。（陳郁秀撰）參考資料：181

高雄師範大學（國立）

簡稱高師大。音樂學系成立於 1994 年，由當時人文教育學院院長周虎林親自籌劃，以推動南部地區的音樂文化，並促使「重北輕南」的音樂教育得以平衡發展爲目的。在以師範教育體系爲基礎之下，結合音樂教學與演奏等層面，建立培育音樂高級專業人才之師資機構，而從事藝術文化研究工作。2004 年成立音樂學系碩士班，設有鋼琴、聲樂、弦樂、管樂、指揮、理論作曲、音樂教育、*音樂學主修，提供現職國、高中音樂教師一個完整的音樂教育研究中心。2020 年開始招收碩士在職專班。歷任主任：周虎林、李友文、陳靖奇、李友文、黃久娟、李俊穎、黃芳吟、陳昭吟、湯慧茹、葉明和、戴俐文。現任主任爲吳孟平。（徐玫玲整理）

高雄市國樂團

簡稱高市國。高雄市國樂團前身是高雄市教師國樂團，1979 年 7 月由高雄市教育局輔導成立。1989 年 3 月改制爲「高雄市實驗國樂團」；2000 年進駐高雄市音樂館，正式更名爲「高雄市國樂團」。創團團長蕭青杉，歷任團長包括：賴錫中、林朝號、吳宏璋、林一鳳。歷任駐團指揮包括：陳能濟、關迺忠、閻惠昌、黃曉飛、顧寶文。2009 年 4 月，高雄市國樂團及 *高雄市交響樂團基金會整併爲「財團法人高雄市愛樂文化藝術基金會」，由時任高雄市文化局長史哲出任董事長，擴大凝聚社會力量參與音

樂文化事務，期許樂團永續發展，為臺灣樂團發展史上第一個以官方基金會機制輔助樂團營運管理的國樂團。2010 年 7 月由朱宏昌出任執行長，統籌基金會會務及綜理樂團團務，郭哲誠出任副執行長兼指揮。

蘊含深刻「傳統」風格且領銜創新「現代」兼蓄，是高雄市國樂團立團以來的發展理念，既期許能夠保有民族音樂的傳統精華，又能兼具新銳的國際宏觀。多年來，不斷與國內外名家合作演出，如：指揮家王甫建、胡炳旭、張宇安、張列、彭修文、閻惠昌、葉聰、劉文金、劉沙、*簡文彬、關迺忠；小提琴家呂思清；二胡名家于紅梅、高韶青；馬頭琴名家青格勒；琵琶名家吳蠻；管樂名家吳巍、郭雅志、戴亞等，是華人地區及臺灣最活躍與最具影響力的國樂團之一。除了致力於演奏經典的傳統曲目外，更以多元形式與各個藝術領域跨界結合演出，以臺灣風土民情、人文色彩、景緻風光為題材，廣徵新曲，鼓勵創作具有臺灣風情的國樂新曲，藉由臺灣的風景、民俗、四季、人文、在地印象等，更將精緻的傳統音樂推展上國際舞臺，如：2005 年 3 月於高雄首演的 *盧亮輝《愛河暢想曲》鋼琴協奏曲，便藉由南臺灣地方特色，表現樂團獨特風格。創團以來曾應邀至世界各地參與音樂節演出，尋訪的地區有美國、日本、義大利、白俄羅斯、莫斯科、拉脫維亞、波蘭、捷克、雪梨、墨爾本、瑞士、韓國、香港、上海、北京、廣州、廈門等地。

除音樂廳演出外，播種式的「校園及社區推廣」，帶領學童認識古典樂與音樂廳的「跟我來找樂去」學童音樂會，以及走進社區或地方表演廳的「岡東有樂町」系列音樂演出，肩負高雄市的學童音樂教育及推廣的使命。此外，高雄市國樂團亦委託或自製許多影音出版品：與香港雨果及中國龍唱片合作錄製《管弦絲竹知多少》、《龜茲古韻》、《春夏秋冬》、《長城隨想》及《新疆情調組曲》等，自製出版二十五週年紀念專輯《臺灣暢想》、三十週年紀念專輯《節慶臺灣》CD 等豐富有聲資料，對 *國樂與臺灣本土音樂之演奏、教育、推廣貢

獻甚深。(施德華撰) 參考資料：332

高雄市交響樂團

簡稱高市交。高雄市交響樂團前身為 1981 年所創立的「高雄市管弦樂團」。1986 年擴大編制並禮聘 *亨利‧梅哲擔任指揮。1991 年更名為「高雄市實驗交響樂團」，朝向職業樂團邁進。1993 年 *蕭邦享出任指揮，1999 年 *陳樹熙接任團長。2000 年高雄市音樂館落成，❶高市交成為駐館樂團，更名為「高雄市交響樂團」。2007 年 7 月經公開遴選，由朱宏昌出任團長。2009 年 4 月，高雄市交響樂團及 *高雄市國樂團基金會整併為「財團法人高雄市愛樂文化藝術基金會」，由時任高雄市文化局局長史哲出任董事長，擴大凝聚社會力量參與音樂文化事務，期許樂團永續發展，為臺灣樂團發展史上第一個以官方基金會機制輔助樂團營運管理的交響樂團。2010 年 7 月由朱宏昌出任執行長，統籌基金會會務及綜理樂團團務。2011 年 1 月經公開遴選，由楊智欽出任駐團指揮。2012 年樂團正式進駐大東文化藝術中心，樂團擁有更專業穩妥的排練空間。

高雄市交響樂團是一個年輕有活力的樂團，多年來不斷與國際級指揮及名家大師們合作聯演，如：指揮家馬卡爾（Zdenek Macal）、譚盾、*簡文彬、陳美安、*莊東杰、林勤超、廖國敏（Kuokman Lio）等；演唱家卡列拉斯（José Carreras）、海莉（Hayley Dee Westenra）；小提琴家列賓（Vadim Repin）、明茲（Shlomo Mintz）、諏訪內晶子（Suwanai Akiko）、*林昭亮、*胡乃元、*曾宇謙；大提琴家麥斯基（Misha Maisky）、堤剛（Tsuyoshi Tsutsumi）、楊文信、阿爾班‧蓋哈特（Alban Gerhardt）；鋼琴家白建宇（Kun Woo Paik）、布赫賓德（Rudolf Buchbinder）、波哥雷里奇（Ivo Pogorelich）、*陳毓襄，以及小號演奏家納卡里亞可夫（Sergei Nakariakov）與單簧管演奏家保羅‧梅耶（Paul Meyer）等。2009 年起迄今，高雄市交響樂團擔任高雄春天藝術節重要演出角色，不僅成功打響「高雄春天藝術節草地音樂會」品牌，亦參與藝術節全本自製歌劇：《魔

當代篇

Glee
● Glee Club
●《功學月刊》
● 功學社
● 管風琴教育

笛）、《茶花女》、《卡門》、《波希米亞人》、《蝴蝶夫人》演出，皆獲得觀眾廣大的迴響與讚譽。除音樂廳演出外，播種式的「校園及社區推廣」，帶領學童認識古典樂與音樂廳的「跟我來找樂去」學童音樂會，以及走進社區或地方表演廳的「岡東有樂町」系列音樂演出，肩負高雄市的學童音樂教育及推廣的使命。在國際舞臺上，樂團曾獲邀至美國、日本、新加坡、香港、澳門、南京、上海、青島、蘇州及北京演出，逐步跨越城市與國界，期許以國際級樂團為目標，自我提升，積極向前，四十年來，已在國內外為音樂演奏與推廣做出了許多的貢獻與成就。（施德華撰）

Glee Club

參見男聲四重唱（Glee Club）。（編輯室）

《功學月刊》

創刊於 1959 年 6 月，發行人為功學社〔參見山葉音樂教室〕董事長謝敬忠，主編為劉志雄，每月出刊。1969 年 11 月停刊，計 105 期。整體內容分兩部分，一部分介紹西洋古典音樂相關主題和知識，包括歷史、作曲家、作品本身、樂器性能等方面；另一部分針對當時音樂會、臺灣音樂環境作報導或討論，如音樂教育、音樂創作、音樂演出與評論等。1969 年停刊後，1975 年再次出刊，但已經與原先以音樂作為主題不同，而是集合音樂、商業、工業等綜合報導，如報紙一般的版面，且只對公司內部同仁發行。（顏綠芬整理）

功學社

參見山葉音樂教室。（編輯室）

管風琴教育

管風琴在音樂史上佔有重要且長遠的歷史。12 世紀，天主教會的領袖們認為管風琴的琴聲非常適合於教堂的崇拜，鼓舞管風琴製造家，投入精力時間，製造能成為榮耀上帝的最佳樂器。由於管風琴這個樂器的特殊性，談它在臺灣的發展，必須從何時有管風琴說起。1964 年，臺灣的民眾透過教會體系，第一次有機會聽到管風琴的聲音，那是由 1961 年美國基督長老教會所差派的 *施麥哲牧師所促成。其於 1964 年 1 月，通過美軍的「握手計畫」（Project Handclasp），由第七艦隊的軍艦，將兩架由美國教會所拆下的管風琴運到臺灣。這是施牧師創辦的「機械式管風琴保存協會」（Tracker Organ Preservation Society）的偉大計畫之一，也就是將古老的機械式管風琴選定新地點並重新裝置。臺中的 *東海大學以及 *台南神學院成為受惠者。第一架是 Hook & Hastings（約 1880 年製造），原為美國維吉尼亞州 Mount Carmel 浸信會的管風琴，1964 年重裝於東海大學的體育館，1977 年移置臺南太平境長老教會。第二架是 Wilson 管風琴（約 1880 年製造），原裝設於美國維吉尼亞州彼德堡的第二長老教會，1964 年重裝於 ✚南神的禮拜堂，當時梅佳蓮（Kathleen Moody）和蕭邱碧玉院長夫人（Peggy Hsiao）為院內管風琴教師，臺南地方亦有臺灣第一位主修管風琴的 *周慶淵與其學生周聰俊。第三架管風琴，則是臺灣浸信會神學院禮拜堂的 Möller 管風琴。它原製於 1890 年，1963 年被重裝於美國維吉尼亞州的一個浸信會，1967 年臺灣浸信會神學院音樂學系主任張真光親自拆裝，運回臺灣，並且重新裝置而成。1977 年 3 月，施麥哲經由 *台灣神學院教會音樂系主任 *陳茂生之託，再從他的「機械式管風琴保存協會」運了一架原是 1895 年裝置於美國田納西州曼菲斯市，以馬內利長老教會 Kilgen & Sons 的管風琴，原是九支音栓，經由陳茂生與施麥哲研商而增加了七支音栓，成為現今坐落於陽明山嶺頭 ✚台神禮拜堂中的莊嚴樂器。當時，中國文化學院（今 *中國文化大學）的客座教授 *包克多，除了參與協助管風琴之重裝外，更於 1978 年 3 月 10-12 日連續三個晚上，在 ✚台神舉行了獻琴演奏會，不論教堂內外皆擠滿了好奇的聽眾，為這樂音所震懾。這個音樂演出為臺灣管風琴教育發展上的特殊事件。

此後，✚台神與管風琴的推展關係深遠：身為重要推手的施麥哲被尊稱為「管風琴宣教

士」，甚至是「臺灣管風琴之父」。而教會音樂系主任陳茂生從此積極投入於管風琴的教學及演出，更從美國各州、瑞士、維也納、巴黎、英國、德國等地邀聘管風琴家至台灣神學院擔任駐院藝術家，如 James Welch、John Walker、Timothy Albrecht、Marek Kudlicki、Albert Bollinger、Marie-Clair Allain、Viktor Lukas 等，帶動了臺灣管風琴音樂的普及，以及管風琴的裝置。

至 2007 年，臺灣共有 31 架管風琴，其中超過 20 架管風琴直接與陳茂生關係深遠，他若不是協助設計，就是擔任顧問。自上述四架管風琴之後，管風琴裝置地點如下：

1、1984 年的 Köberle（德）（城中長老教會）；
2、1985 年的 Köberle（德）（新竹聖經學院）；
3、1985 年的 Kleuker（德）（雙連長老教會）；
4、1986 年的 Flentrop（荷）（*國家音樂廳）；5、1989 年的 Köberle（德）（*東吳大學）；6、1989 年的 Köberle（德）（臺中聖教會）；7、1991 年的 Köberle（德）（板橋長老教會）；8、1992 年的 Köberle（德）（臺中水滴浸信會）；9、1993 年的 Reuter（美）（*淡江中學）；10、1993 年的 Reuter（美）（✚台神）；11、1997 年的 Karl Schuke（德）（✚南神）；12、1997 年的 Karl Schuke（德）（✚南神練習室）；13、1997 年的 Pels & Van Leeuwen（荷）（淡水 *眞理大學大禮堂）；14、1997 年的（荷）Pels & Van Leeuwen（淡水眞理大學小禮拜堂）；15、1997 年的（荷）Pels & Van Leeuwen（淡水眞耶穌教會）；16、1997 年的（荷）Pels & Van Leeuwen（蔡純慧家中）；17、1998 年的 Rudelf Janke（美）（林道民家中）；18、1998 年的 Pels & Van Leeuwen（荷）（臺中柳原長老教會）；19、2001 年的 Pels & Van Leeuwen（荷）（高雄鳳山基督長老教會）；20、2001 年的 Johannes Klais（德）（臺北景美浸信會）；21、2002 年的 Oberlinger（德）（三芝雙連安養院）；22、2003 年的 Johannes Klais（德）（艋舺長老教會）；23、2003 年的 Mathis（瑞士）（高雄鼓山基督長老教會）；24、2004 年的 Karl Schuke（德）（*臺北藝術大學音樂廳）；25、2004 年的 Karl Schuke（德）（✚北藝大合唱教室）；26、2005 年的 Kaltenbrunner（奧）（眞理大學麻豆校區）；27、2007 年的 Rieger-Klass（捷克）（臺灣浸信會神學院）。

在管風琴維修方面，莊禮智（1942.3.15-）提供在新竹所開設工廠製造的機械式管風琴重要零件（牽引木片及輸風管），並以高超的技術，製出升降椅子，提供不同身高的管風琴師彈奏。其徒弟張朝任（1958.6.4）因學習力強，又經施麥哲調教有關維修、調音及修音的特殊技術，成爲今日臺灣最傑出的管風琴技師及調音師，臺灣大部分的名琴現在都是由他提供技術援助，例如國家音樂廳、雙連基督長老教會、✚南神、*東吳大學等。有了管風琴的裝置、演奏家、維修人才、教會管風琴師，與大學院校如✚台神、✚南神、✚北藝大、眞理大學等的提倡，臺灣管風琴教育歷經三十年的發展，終於有了成果。（陳茂生撰）參考資料：45

廣播音樂節目

1920 年代廣播問世後，就對音樂產生極大影響，它與唱片業同步發展。第一家廣播電臺匹茲堡 KDKA 於 1920 年開始運作，1930、1940 年代是廣播的黃金年代，音樂也成功的利用這種新媒體播出。

1928 年 8 月 1 日✚中廣前身中央無線廣播電臺創立於南京，1946 年配合國情趨勢，改組爲「中國廣播公司」，並於 1949 年初隨國民政府來臺，繼續擔負文化傳播的使命，並逐步邁向企業化的經營，成爲臺灣地區廣播界最具代表性的廣播公司。原中央電臺音樂組，僅少數同仁抵臺參加工作，在刻苦的環境中，率先提供有專人製作主持並播放古典音樂原版唱片的音樂節目，如 *王沛綸主持的「音樂的話」，講解音樂欣賞或音樂理論入門知識，還有專人分層負責編輯、撰稿，由播音員播出的「空中歌劇院」。早年臺灣廣播的音樂性節目，仍以大眾娛樂導向的流行音樂【參見❹流行歌曲】居多，西洋古典音樂節目屈指可數，在此電臺製播嚴肅音樂性節目還處於一片荒漠時，音樂人出身主持廣播節目的還有 *史惟亮於 1957 年主

持「空中音樂廳」，介紹西方古典音樂（播稿結集於 1958 年由✚中廣出版《一百個音樂家》一書）；1958 年史惟亮赴歐留學，「空中音樂廳」由新聞人、文化人的*張繼高接棒主持，直至 1960 年張繼高赴港任《香港時報》副總編輯為止；接著有崔菱主持的「良夜星光」，則為一播出古典音樂的藝文節目，當年美軍電臺的「星光音樂會」節目，也在每晚播放古典音樂。1966 年✚中廣第一廣播開闢專業化音樂製作*「音樂風」節目，使廣播音樂節目步入一個新的里程，固定播出機動性單元，不同的專題和不斷以創意構思新主題，展現音樂多元風貌，擴充聽眾視野，逐漸擴及民族音樂文化的推介。1976 年調頻臺與音樂組合併，使調頻臺音樂節目與音樂活動密切配合，創造了音樂廣播節目的高潮，更培養了節目人員〔參見中廣音樂網〕。其他廣播音樂節目中，警察廣播電臺「空中樂府」節目及呂麗莉的「美的旋律」、復興廣播電臺施秀芬（金笛）「音樂廳」節目、漢聲電臺黃信麗「漢聲樂府」節目，及✚台北愛樂電臺〔參見台北愛樂廣播股份有限公司〕開播後的眾多古典音樂節目，都為樂迷提供了廣播中的美好樂音。（趙琴撰）

光仁中小學音樂班（私立）

光仁中小學乃比利時天主教聖母聖心會在臺灣所創辦的私立學校。1963 年在司代天神父的推動下，由教會捐資興辦全國首創小學*音樂班，並由指揮老師*隆超擔任創班主任。學生除了正常學科外兼習主、副修樂器、視唱、聽寫、樂理、合奏、欣賞等術科課程。1969 年成立初中部音樂班，1974 年成立高中部音樂班。在當年演奏人才缺乏的環境裡，光仁率先成立中小學管弦樂團（1967）及國樂團（1967），經常在國家及外交慶典上演出，並經常出國以音樂作國民外交。司神父秉持培育臺灣音樂專業人才的目標，及播撒愛樂、普及化種子的理想，1972 年首批初中部畢業的音樂學生在教會贊助下，送往比利時及其他歐洲國家繼續就讀音樂學院；隨後亦有許多優秀人才前往歐美國家就讀大學及研究所，並培育不少國內外樂壇演奏家，如陳宏寬、李逸寧等人。在國內西洋古典音樂教育上，光仁音樂班著實發揮了拋磚引玉的功能。（林秀芬撰）

《罐頭音樂》

創刊於 1982 年 6 月，月刊，發行人張耕宇，總編賴郁芬，罐頭音樂雜誌社發行，社長張人鳳，於 1987 年 8 月停刊，共出版了 63 期。自第 64 期起刊名改為*《音樂月刊》，1990 年 7 月封面刊名改為《音樂月刊·唱片評鑑》，1996 年 12 月再改為《音樂月刊·唱片音響評鑑》。本月刊的內容有古典和流行兩個部分，每期內容大致上有「每月音樂活動」、「樂評」、「大作曲家探秘」、「名家名曲」、「古典音訊」、「名曲導領」、「樂器櫥窗」、「流行樂訊」等作為單元。（顏綠芬撰）參考資料：139

管樂教育

臺灣自 1945 年後才有較正規的管樂教育，最先是大專院校音樂科系的成立，以培養專業管樂演奏人才；繼而有中小學*音樂班的成立，讓音樂教育向下扎根；另外，非音樂科班系統的學校管樂團，七十年來也有重大的發展和進步。

一、大學及專科學校

1955 年✚政工幹校（今*國防大學）設立*軍樂人員訓練班，是大專院校中，最早的管樂人才培育機構，由*施鼎瑩將軍擔任主任，並親自教授木管，師資有*樊燮華、*薛耀武、*隆超及美籍軍樂顧問*艾里生等人。至 1961 年共訓練八期學員，計 656 名學員畢業，不僅提升國軍樂隊的水準，這些學員退伍後也成為 1960-80 年代臺灣學校樂隊教練的主力。

1957 年✚藝專（今*臺灣藝術大學）成立，是一所以培育音樂演奏人才為主的專校，自第一屆起即招收管樂主修學生，師資除了施鼎瑩、薛耀武之外，還有美籍的彭蒙惠（小號教師、空中英語教室創辦人〔參見❹天韻詩班〕）、顏天樂（長號教師、神父）。✚藝專畢業生在交響樂團及各級學校師資中，佔有不小的比例。1970 年代之後新設的音樂科系也多有

管樂名額。由於臺灣經濟的發展，自1970年代開始，赴歐、美諸國學習音樂的留學生日益增加，他們回國之後，帶回新的觀念及教材教法，使管樂教育有長足的進步。在師範院校方面，成立於1946年的*臺灣師範大學音樂學系，自1977年起招收管弦樂主修學生；1987年九所師專全面改制為師範學院，是年省立臺北師範學院（今*臺北教育大學）與臺北市立師範學院（今*臺北市立大學）設立音樂教育學系，其他師院也於次年起陸續設立音樂學系，並招收管弦樂主修學生，是*師範學校音樂教育的重大變革，為臺灣中小學音樂教育提供更多元的師資，也是日後中小學管樂團的發展的重要因素【參見音樂教育】。

二、中小學音樂班

由天主教創辦的私立光仁小學【參見光仁中小學音樂班】，於1963年設音樂班，自小學三年級開始施以管弦樂及音樂基礎教育；光仁中學及高中則先後於1969、1972年設立。同年教育部頒布「國民小學資優兒童教育計畫」，並在臺中市光復國小（1973）、臺北市福星國小（1974）設立「音樂實驗班」，分別由❶省交（今*臺灣交響樂團）及*臺北市立交響樂團輔導【參見音樂資賦優異教育】。各級音樂班學生均須接受管樂主、副修訓練，項目以交響樂團中的木管及銅管樂器為限（少數學校招收薩克斯管），並須修習室內樂及管弦樂合奏，部分管樂學生多的學校亦有管樂合奏。

三、學校管樂團

一般的學校管樂團，早年都稱之為「管樂隊」或「軍樂隊」，以國中、高中最多，以擔任學校中的典禮、遊行等活動的演奏為主，大多數學校樂隊只由一位老師指導，師資多為軍樂隊退伍隊員或是學校教師。1980年代末期，開始有國小管樂團出現，地方政府給予部分補助，學生須自備樂器及自負所需費用，除了合奏之外，各種樂器也聘請專業分部老師指導，是學校管樂團的重大革新。由於這種以家長主導的自發性團體，在聘請教師、經費運用及活動規劃上都較有彈性，因此在短時間內就蓬勃發展，並且向上延伸到國中。部分學校仿效

「音樂班」的作法，將學生集中為「管樂班」，但因非體制內的音樂班，違反「常態編班」原則，頻且爭議【參見藝術才能教育（音樂）】。1997年《藝術教育法》公告施行，2010年開始陸續有國中、國小成立「藝術才能管樂班」，把管樂團的組織和教學正式納入教育體系。三十多年來，由於中小學管樂團的質與量都大幅提升與成長，也造就高中及大學甚至成人的管樂團，出現前所未有的熱潮和不遜於先進國家的水準。(許双亮撰) 參考資料：58, 117

《古典音樂》

創刊於1992年3月，發行人為林智意，社長為汪若芯，每月出刊，由古典音樂雜誌社發行，於2002年8月停刊，總共出版了115期。《古典音樂》是一本純古典音樂雜誌，屬於刊載國內外古典音樂資訊的專業期刊，來自音樂科系或演奏家的作者群透過專業的角度、深入淺出的剖析音樂，該雜誌曾獲得1993、1997、2002等三屆優良雜誌*金鼎獎，也曾獲得1998年文學及藝術類雜誌金鼎獎。該刊為最具專業性和理想性的古典音樂雜誌，主要重點皆擺在西洋古典音樂上。期刊內容包含「人物素描」、「音樂家訪談」、「來臺藝人」、「長期連載」、「音樂教室」、「唱片評介」、「特稿」、「愛樂書房」、「作家專欄」、「古典音樂的DVD介紹」等。(顏綠芬撰)

辜公亮文教基金會
（財團法人）

由財團法人海峽交流基金會第一任董事長辜振甫（公亮）於1988年所發起的財團法人辜公亮文教基金會，成立主旨為透過學術機構暨民間企業團體之交流活動，推展工商企業經營管理研究、癌症醫學研究，以及文藝相關活動。文藝方面，1991年成立京劇小組【參見●京劇（二次戰後）】，在執行長辜懷群與京劇表演藝術家李寶春共同推動下，製演「新老戲」與大型新編京劇，邀請兩岸京劇菁英同臺交流。除多次赴偏遠學校演出、從事文化扎根工作外，並連年至歐、美、日、大陸等地巡演，廣獲好

評。是臺灣最活躍的文化基金會之一。（車炎江撰）參考網站：351

郭聯昌

（1954 臺中大甲）

指揮家、音樂教育家。自幼家庭相當重視音樂，在醫生父親的栽培下，八歲開始學習鋼琴。就讀臺中市立第七初級中學（今東峰國中）期間因受到學校老師的影響，立志走上音樂之路。就讀＋臺中一中時擔任樂隊隊長，並參加臺中青年管弦樂團，隨 *陳澄雄學習長笛、隨劉錫霖學習鋼琴。1974 年入 *東吳大學音樂系，主修長笛師事 *薛耀武，並隨 *徐頌仁學習指揮，隨 *饒大鷗學習低音提琴，因此獲得許多樂團演出經驗，包括 *中廣國樂團、*幼獅管樂團、*臺北市立交響樂團。後進入 *國防部示範樂隊。1980 年參加法國公費獎學金考試，在還未退伍時就已順利通過，退伍後立刻前往巴黎師範音樂學院，雙主修指揮和長笛演奏。1984 年獲評審委員獎（Mention à l'unanimité）的肯定取得學位。畢業後仍留在法國工作，期間曾與留法華人共組巴黎市國際管弦樂團（Ensemble Instrumental International），並擔任指揮暨音樂總監。樂團匯集許多留法優秀音樂人才，包括蘇顯達（小提琴）、楊瑞瑟（中提琴）、饒大鷗（低音提琴）、高靈風（低音管）、徐伯年（打擊樂）、羅玫雅（鋼琴）和陳漢金（*音樂學）等人。由於表姨丈 *郭芝苑對於郭聯昌青少年時期的音樂學習影響相當大，因此 1986 年他在巴黎演出郭芝苑中文輕歌劇《牛郎織女》，創下臺灣歌劇首度在國外完整製作演出的記錄。同年，為臺灣作曲家王妙文發表新作《小提琴奏鳴曲》與《中提琴奏鳴曲》，並與華人音樂家合作演出，包括小提琴家李季、小號演奏家 *葉樹涵等。由陳澄雄於 1984 年接掌 *臺北市立國樂團團長，於是希望郭聯昌能放下法國工作回臺灣服務。幾經考慮，郭聯昌於 1987 年返臺接任＋北市國指揮。由他指揮演出的音樂盛會包括：1987 年 9 月指揮＋北市國演出大型民族芭蕾舞劇《蒙漢情》、1993 年指揮 *臺北市立交響樂團演出「吾鄉吾土」音樂會系列三（和成文教基金會主辦）。他經常率團出國演出，包括：與 *幼獅管樂團於美國（1989 和 1992）、港澳日（1995）、韓國濟洲國際管樂節（1999）的巡演；與 ISCM 室內樂團在巴黎的臺北新聞文化中心演出（1996）；與臺北縣青少年管弦樂團至美國洛杉磯巡迴演出（1997）等。他亦擔任 *輔仁大學交響樂團與管樂團指揮，以及 *臺北教育大學、國防部示範樂隊管弦樂團指揮。並於 1998-2001 年擔任＋輔大音樂系主任。

郭聯昌對臺灣的管樂團發展堪稱重要推手〔參見管樂教育〕，亦因其長年投身臺灣音樂教育與文化推廣，獲教育部頒發社會教育貢獻獎（1989）、特優教師獎（1992），並擔任 *國家文化藝術基金會評審委員、*國家音樂廳評議委員、國家音樂廳交響樂團〔參見國家交響樂團〕和 *臺灣交響樂團諮詢委員。（編輯室）

郭美貞

（1940.7.4 越南西貢（今胡志明市）－2017.7.31 澳洲坎培拉）

呂泉生（左）與郭美貞（右）

華裔指揮家。六歲由母親啟蒙學習鋼琴，十歲赴澳洲雪梨進入布麗吉妲學校，繼續學琴。十五歲考上雪梨音樂學院，主修鋼琴，副修作曲，並經常擔任學校合唱團和樂團指揮。四年級隨雪梨交響樂團指揮馬可（Nicolai Malko）學習，奠定未來指揮生涯的基礎。1960 年首次登臺指揮雪梨交響樂團，1964 年前往義大利深造，受教於塞奇（Carlo Zecchi）和巴比洛莉爵士（Sir John Barbirolli）的指揮研究班。爾後並參加各種國際指揮比賽，1965 年底受邀來臺演出，指揮 *臺北市立交響樂團、＋省交（今

*臺灣交響樂團）、*國防部示範樂隊等團體。1967 年春，參加美國密特羅波洛斯國際指揮大賽，與西德、法國、西班牙參賽者同獲首獎，並得以獲聘爲紐約愛樂交響樂團指揮伯恩斯坦（Leonard Bernstein）的助理指揮。8 月來臺客席指揮⊕北市交、*榮星兒童合唱團、臺南 *三 B 兒童管絃樂團，教育部並頒贈「金質文藝獎章」。1969 年秋，教育部邀請她來臺，以三 B 兒童管絃樂團爲基礎，組織「中華兒童交響樂團」，並做培訓，前往菲律賓參加文化中心落成音樂季演出，轟動一時。1976 年再度獲邀來臺，組織訓練「中華民國華美青少年管絃樂團」的樂團，前往美國慶祝其建國二百週年，行遍 18 州、演出 26 場。1979 年，國泰人壽及其關係企業出資 1,200 萬臺幣，聘請她創辦台北愛樂交響樂團，可惜只維持短暫時間即解散。1980-1981 年擔任⊕省交指揮，1983 年回到僑居地澳洲後，亦偶爾來臺客席指揮。（顏綠芬撰）參考資料：117

郭芝苑

（1921.12.5 苗栗苑裡—2013.4.12 苗栗苑裡）
作曲家，以 Kuo Chih-yuan 之名爲國際所熟悉。祖先清朝時自福建泉州渡臺，他已是第四代了。父親郭萬最畢業於臺灣總督府的國語學校，先後任職於臺北市新高銀行（今第一銀行的前身）、苑裡庄役場（今鎮公所）會計役、苑裡農會總幹事，算是苑裡庄內的領導菁英。母親陳彩霞，共生了三男三女，郭芝苑爲家中長子，備受疼愛和呵護。公學校畢業後，在臺南長老教中學【參見長榮中學】讀了一年，期間加入社團而學習口

琴，天生準確的音感及對音樂的敏感度引發他對口琴吹奏的著迷而勤練。1936 年，郭芝苑赴日考入神田區錦城學園中學二年級，繼續勤學口琴，1939 年獲東京市口琴獨奏比賽第三名。

另外又學小提琴、鋼琴，一心一意想要走上音樂之路。1941 年中學畢業後考上東洋音樂學校，一來因手指先天彎曲無法成爲演奏家而煩惱，另因父喪返臺而中斷學業。1942 年再度赴日，考進日本大學藝術學院音樂系作曲科，師事池內友次郎。可惜時值戰爭吃緊，無法好好學習。1946 年回到臺灣，1947 年與湯秀珠結婚；1949-1950 年執教於⊕新竹師範（今 *清華大學），但僅一年，他自認不適合教書而辭職，1953 年在 *《新選歌謠》發表歌曲 *〈紅薔薇〉，後來成爲學校歌曲，並傳唱於各地的合唱團。曾組 *苑裡 TSU 樂團，並創作管弦樂曲《交響變奏曲──臺灣土風爲主題》，1955 年 7 月於⊕省交（今 *臺灣交響樂團）定期演奏會中發表，這是臺灣音樂史上第一次由臺灣的交響樂團首演臺灣作曲家的交響樂作品，此作品在 1956 年元月再度演出，作爲臺北市與美國印第安納州印第安納波利斯（Indianapolis, IN）的「交換音樂演奏會」重要曲目，深具歷史意義。1958 年，受聘擔任湖山製片廠的音樂製作，完成《阿三哥出馬》、《嘆煙花》、《鳳儀亭》等電影戲劇配樂。1966 年再度赴日東京藝術大學音樂部作曲科深造，1969 年歸國，次年 12 月受聘於⊕臺視擔任基本作曲，當時發表了管弦樂曲《迎神》、《臺灣旋律二樂章》，由 *臺灣電視公司交響樂團演奏。也爲⊕臺視的「兒童世界」【參見電視音樂節目】寫了許多首兒歌。1973 年 *史惟亮邀請他擔任⊕省交研究部的作曲工作，創作了許多佳作，例如 *《唐山過台灣》A 調交響曲（1985）、《天人師》（1988）等，並完成了輕歌劇《許仙與白娘娘》（1984）。他在⊕省交一直至 1986 年退休。1993 年獲 *吳三連獎，1994 年他則以《天人師》獲 *國家文藝獎。2001 年靜宜大學頒給他榮譽博士學位，這也是臺灣作曲家獲榮譽博士學位的第一位。2005 年，八十四歲的郭芝苑獲得了 *行政院文化獎。他的作品涵蓋流行歌、藝術歌曲（華語、臺語）、兒童歌曲、歌劇、器樂獨奏、室內樂、管弦樂民謠編曲、合唱曲等，晚年更致力於臺語藝術歌曲、合唱曲的創作和改編。

已出版之樂譜有:《小協奏曲——為鋼琴與絃樂隊》(1993,臺北:樂韻)、《郭芝苑獨唱曲集》(1996,臺北:樂韻)、《郭芝苑兒童鋼琴曲集》(1996,臺北:樂韻)、《郭芝苑鋼琴獨奏曲集》(1996,臺北:樂韻)、《郭芝苑臺語歌曲集(獨唱・合唱)》(2003,臺中縣沙鹿:靜宜大學)、《郭芝苑鋼琴奏鳴曲》(1993,臺北:樂韻;2003 修訂版)、*行政院文化建設委員會並在 2007 年委託「郭芝苑音樂協進會」出版《台語兒童歌曲集》、《青少年歌劇——牛郎織女》、《台語歌謠曲集》、《歌曲集》等四本樂譜。(顏綠芬撰)參考資料:60, 117

重要作品

一、歌樂

藝術歌曲:〈紅薔薇〉詹冰 / 臺語詞、盧雲生 / 國語詞(1953);〈褒城月夜〉鍾鼎文詞(1953);〈五月〉、〈扶桑花〉、〈音樂〉、〈天門開的時候〉(詹益川詞)(1965);〈梧港歸帆〉、〈雙溪漁火〉(陳聯玉詞)(1970);〈鄉愁四韻〉余光中詞(1973);〈啊!父親〉阮美姝詞(1992);〈寒蟬〉莊柏林詞(1996);〈神嘛愛買票〉莊柏林詞(1997);〈秋盡〉莊柏林詞(1997);〈淡水河畔〉巫永福詞(1997);〈紅柿〉莊柏林詞(1998);〈死神來槓門〉莊柏林詞(1998);〈阿嬤 e 手藝〉許玉雲詞(1998);〈阮若打開心內的門窗〉王昶雄詞(1998);〈四時閨思〉陳瑚詞(2000)。

合唱:《紅薔薇》詹冰 / 臺語詞、盧雲生 / 國語詞,女聲三部(1971 改編);《最後的那一天》混聲合唱(1983);〈啊!父親〉阮美姝詞,混聲合唱(1992);《前進!臺灣人》詹益川詞,混聲合唱(1996);《阮若打開心內的門窗》王昶雄詞,女聲三部(1998);《般若心經》佛經,混聲合唱(2000);《梁山伯祝英台》歌仔戲調,女聲合唱(2006);《勸世歌》(江湖調)女聲三部及男高音獨唱(2006)等。

通俗歌曲:國語歌謠〈初見一日〉(海浪作詞)、〈西子灣小夜曲〉(楓紅作詞)等 11 首;臺語歌謠〈心內事無人知〉、〈女性的希望〉(周添旺詞)、〈熱情的夜蘭花〉(辛文亭詞)等 25 首。兒童歌曲〈清明〉、〈快樂時光〉、〈兒童樂園〉、〈下弦月〉等 13 首;民謠改編〈恆春調〉、〈白鷺鷥〉、〈火金姑〉、〈茉莉花〉、〈桃花過渡〉、〈病子歌〉、〈一個姓布〉、〈普渡來〉、〈懷念爸爸〉、〈杏仁茶・油炸粿〉、〈野地的紅薔薇〉、〈土地公〉、〈凍霜親母〉等數十首。

二、鋼琴獨奏:《茉莉花變奏曲》(1949);《海頓變奏曲》(1950);《臺灣古樂幻想曲》(1954);《降 D 大調前奏曲》(1954);《臺灣風格主題變奏曲》(1956);《鋼琴奏鳴曲》(1963);《鋼琴小曲六首》(1964);《臺灣古樂變奏曲與賦格》(1972);《六首南管調》(1973);《七首歌仔戲調》(1974);《四首四川民謠》(1974)。

三、室內樂:《豎笛與鋼琴小奏鳴曲》(1974);《為小號與鋼琴的三個樂章》(或長號)(1976);《管樂隊進行曲——太湖船》(1977)。

四、歌劇:青少年歌劇《牛郎織女》二幕四場(1974);輕歌劇《許仙與白娘娘》五幕十一場(1984)。

五、管弦樂:《交響變奏曲——臺灣土風為主題》:1961 修訂(1955);狂想曲《高山族的幻想》為鋼琴與管弦樂,1970 修訂(1957);《臺灣旋律二樂章》,1973 修訂(1960);《民俗組曲》:1973 修訂,1984 改名《回憶》(1961);《偉人的誕生》(上官予詞)(1965);《大合唱與管弦》(1965);大進行曲《大臺北》(1969);《小協奏曲——為鋼琴與絃樂隊》(1972);《三首臺灣民間音樂》(1973);《三首交響練習曲——由湖北民謠而來》(1985);《交響曲 A 調——唐山過台灣》(1985);管弦樂組曲《天人師——釋迦傳上、下集》(1987);《臺灣吉慶序曲》(1999);管弦樂大進行曲《臺灣頌》(2005),改寫自《大臺北》進行曲,並加了合唱。(顏綠芬整理)

郭子究

(1919.9.17 屏東新園—1999.5.15 花蓮)

音樂教育家。成長於窮困的佃農家庭,身為長子的他自幼就必須幫忙家計。屏東新園公學校烏龍分教場(今屏東縣新園鄉烏龍國小)畢業後,即開始工作,讀書之路,變得遙不可及。由於母親篤信基督教,遂有機會接觸到聖樂;每天聆聽母親吟唱聖詩,潛移默化之中接受了教會音樂的啟蒙。1936 年,借住東港教會的郭子究有機會自行摸索,學會了教會所購買的小喇叭、單簧管與大小鼓等樂器。1937 年,聽到

日本「太陽新劇團」的演出，特別是當中西洋音樂的部分，深受感動，隔日遂鼓起勇氣，請求團長讓其成爲劇團學徒。就這樣，從三年的劇團生活中，學習到許多音樂理論與樂器演奏。

之後，他以樂師的身分加入其他的演出團體，且教授樂器與歌唱。1942年，他來到花蓮。二次戰後在臺灣省立花蓮工業職業學校（簡稱花蓮工校）與臺灣省立花蓮中學教唱 *〈中華民國國歌〉，只有小學畢業的他，破例成爲花蓮中學的代課老師。經歷無數的努力，在1950年考上初中音樂科教員資格後，1965年又取得高中音樂教師資格。郭子究藉著年輕時代豐富的音樂歷練，積極投入爾後的教學工作，不但創作合唱曲、訓練合唱團與管樂團，並維修鋼琴、風琴與管樂器。同時也協助花蓮其他學校的樂器維修；承辦花蓮地區各種音樂活動，提升當地音樂風氣。同時，他將個人舉辦的音樂會售票與合唱曲出版所得捐出，於1972年購買演奏用平臺鋼琴，成爲學校教學與花蓮第一部演奏用鋼琴。課餘時間，教授花蓮學子音樂，協助學生考上音樂科系。在他四十年的教學工作上，造就許多花蓮學子，因而備受花蓮各界的尊重，被譽爲「花蓮音樂之父」。（郭宗恆撰）

重要作品

〈防諜歌〉日文歌曲（1938）；〈母之天國〉、〈回憶〉、〈荳蘭姑娘〉（1943）；〈省立花蓮中學校歌〉（1947）；〈月夜吟〉（1948）；〈光明進行曲〉（1949）；〈搖籃歌〉、〈讀書樂〉（1950）；〈蝴蝶〉（1954）；〈當兵好〉（1957）；〈天使報信〉（1959）；〈牧人的呼喚〉、〈牧歌〉（1963）；〈歡迎花蓮觀光歌〉（1963）；〈習唱〉（1964）；〈小白狗真淘氣〉（1965）；〈你來〉（1967）；〈好兒童〉、〈上學校〉（1968）；〈期望河水清〉（1969）；、〈山中姑娘〉（1971）；〈秋景〉（1975）；〈勝景憶神州〉（1976）；〈明日的曙光〉（1979）；〈花蓮縣歌〉、〈教師頌〉（1980）；〈瑞穗國小校歌〉（1985）；〈中華讚歌〉、〈聽籟〉（1991）；

〈無尾熊〉、〈旅遊澳洲〉、〈海鷗〉、〈水車之歌〉、〈蒲公英之歌〉（1993）；〈白翎鷥〉、〈童話風〉、〈讚頌上主〉（1996）。（編輯室）

國防大學（國立）

國防大學應用藝術學系，是由前政治作戰學校音樂學系、美術學系、影劇學系合併而成。音樂學系成立於1951年7月1日，成立時原名爲 ⊕政工幹校音樂組。其沿革發展如下：

一、學制的沿革

1、音樂組時期：1951-1957年，亦即第一期到第五期學生在學時學制，其教育時間爲一年半；2、音樂科時期：1957-1959年，亦即第六期到第七期學生在學時學制，其教育時間爲兩年；3、音樂學系時期：1959年1月之後，由專科教育改爲四年制大學教育，並延續至1999年7月31日止，總計招收四十期學生。在此期間還擴大招收音樂專科學生。其過程爲1981年7月1日音樂學系爲擴大招生加收三年制音樂科學生，共招收十二期學生。1994年7月1日起，音樂科三年學制改爲二年學制，教育時間爲二年六個月，僅招收三期學生，即因國軍精實案精簡員額之故，於1998年後結束音樂科招生；4、藝術學系音樂組時期：1999年9月1日，音樂學系以藝術學系音樂組之名開始招生，但是在2003年又停招，二年之後，亦即在2006年9月1日納入國防大學教育體系，並與美術、影劇合併，成立應用藝術學系至今。

二、課程

音樂學系的課程，除了一般大學所規定的必修通識課程之外，專業課程有：聲樂、鋼琴、弦樂、國樂、管樂、視唱、聽寫、中西音樂史、和聲學、合唱、曲式學、對位法、樂理、作曲法、歌詞創作、軍中音樂活動、配器學、指揮法、音樂欣賞、音樂美學等。⊕政戰學校音樂學系，五十多年來培養不少音樂人才，創作了許多的軍歌、*軍樂，並且依照國防部的要求與需要適時舉辦各種音樂活動，對於激勵官兵的士氣、官兵的情緒穩定、部隊的向心團結，有極大的貢獻。畢業的學生離開軍中之後，亦

guofang
國防大學（國立）

積極投入社會的音樂活動推廣，及學校音樂教育的教學。歷屆系主任爲*戴逸青（1951-1968）、*李永剛（1968-1976）、*劉燕當（1976-1982）、*董榕森（1982-1988）、龔黛麗（1988-1990）、董榕森（1990-1993）、羅盛灃（1993-1996）、謝俊逢（1996-2002）、竹碧華（2002-2005）。應用藝術學系時期：邱多媛（2005-2006）、李宗仁（2006-2009）、謝俊逢（2009-2012）、邱多媛（2012-2015）及竹碧華（2015-2018）。現任主任爲張旭光（2018至今）。（謝俊逢撰）

國防部軍樂隊

一、國防部示範樂隊

爲國家最高的典禮樂樂隊，其任務爲執行國外元首訪華軍禮、國宴、國家重要慶典，及中央各部會典禮中演奏，並適時舉辦音樂會。其前身有兩個單位：一是 1950 年元旦成立的東南行政長官公署軍樂隊，由蘇文清中校擔任隊長，同年 4 月 1 日東南行政長官公署裁撤，國防部成立，東南行政長官公署軍樂隊更名爲國防部軍樂隊；二是 1944 年成立於重慶復興關的陸軍軍樂團，陸軍軍樂團於 1945 年改編爲陸軍軍樂學校教導隊，1947 年改爲特勤學校軍樂教導隊，1949 年經當時任裝甲兵旅旅長的蔣緯國派人至福建海澄，將該隊接至臺灣，改稱爲裝甲兵軍樂教導隊。1954 年 5 月 1 日，按照*施鼎瑩將軍籌議倡設中央模範樂隊的構想，將國防部軍樂隊與「裝甲兵軍樂教導隊」合併成爲國防部示範樂隊。1974 年元旦，編制大幅調整，將原來的分隊調整設立弦樂分隊及管樂分隊，1997 年國軍實施精簡，成爲今日的國防部示範樂隊【參見軍樂】。

二、陸軍軍樂隊

1950 年 4 月 16 日陸軍總司令部奉命在臺灣恢復，於高雄鳳山以臺灣防衛司令部改組編成，同年 9 月軍樂隊正式納入編制，此軍樂隊爲一排級編制軍樂隊，1951 年 6 月 20 日，美軍軍援顧問團陸軍組組長魏雷上校建議成立由 80 至 100 人組成之軍樂隊，於是國防部於同年 8 月下令由軍樂排擴增成甲種軍樂隊，1997 年國軍實施精簡，成爲今日的陸軍軍樂隊。

三、海軍軍樂隊

海軍軍樂隊爲目前國軍歷史最久的軍樂隊，其前身爲清朝末年即已成軍的海軍部軍樂隊，中華民國建國後，1912 年 1 月 16 日成立北洋艦隊，爲民國初年三支著名的軍中樂隊之一，外界稱爲全國海軍軍樂隊。1949 年海軍軍樂隊隨著海軍總司令部經由上海至臺灣。1952 年海軍軍樂隊奉國防部核定爲甲種編制軍樂隊，1968 年海軍總司令認爲軍樂隊駐地分散，訓練及運用未臻理想，因此將四支軍樂隊整編爲一支軍樂隊，1999 年國軍實施精簡，成爲今日的海軍軍樂隊。

四、海軍陸戰隊軍樂隊

前身爲浙江省定海縣警察局警樂隊，負責警察局各班隊訓練及典禮演奏等事宜，1949 年 8 月 1 日，當時任職於海軍陸戰隊第一師師長的楊厚綵將軍，鑑於樂隊配合部隊訓練，確有振奮士氣之效，正式將軍樂隊納入編制，隸屬於海軍陸戰隊第一師師連，成軍於浙江省定海縣，核定編制員額爲 16 員，首任隊長爲賀福齊少尉，1949 年 10 月，海軍陸戰隊第一師改編爲海軍陸戰隊司令部，軍樂隊改稱爲「海軍陸戰隊司令部本部連軍樂隊」。次年隨著司令部遷駐臺灣高雄左營，1952 年 8 月 1 日核定爲乙種編制軍樂隊，1955 年 10 月 16 日修訂爲丙種編制軍樂隊，1968 年 9 月 1 日改隸直屬司令部下轄單位至今。

五、空軍軍樂隊

空軍軍樂隊其前身爲 1937 年成立的航空委員會軍樂隊，駐地於杭州中央航空學校，1949 年隨著空軍總司令部移駐臺北，爲直屬空軍總司令部之部隊，1952 年奉國防部核定爲甲種編制軍樂隊，1997 年國軍實施精簡，成爲今日的空軍軍樂隊。

六、聯勤軍樂隊

1951 年元旦奉國防部核定成立「聯勤總司令部軍樂隊」，1952 年擴編爲甲種編制軍樂隊，1966 年 5 月 18 日，改制爲軍樂隊，2004 年國軍實施精簡，成爲今日的聯勤軍樂隊。

七、憲兵司令部軍樂隊

1949 年 6 月 1 日，憲兵司令部在廣州改隸國

防部直屬單位之前，軍樂隊即已存在。來臺灣之後，1952年奉國防部核定爲乙種編制軍樂隊，2004年國軍實施精簡，成爲軍樂排。

八、後備司令部軍樂隊

後備司令部軍樂隊，是國軍在臺灣最早成立的軍樂隊，1945年9月10日於重慶成立「臺灣省警備總司令部」時即設置，1965年6月1日奉國防部修訂爲營級單位，1992年8月1日改隸爲軍管區司令部軍樂隊；1999年元旦國軍實施精簡，成爲軍樂排。（謝俊達撰）

國防部示範樂隊

參見國防部軍樂隊。（編輯室）

國防部藝術工作總隊

前身爲東南補給區特勤總隊，1950年4月奉國防部核定名稱爲康樂總隊，綜理全軍康樂業務，1965年7月改名爲藝術工作總隊，簡稱藝工總隊，下設兩個話劇隊及特藝隊、音樂隊、歌劇隊、美工隊、三個視聽器材檢修隊、電影放映輔導隊。此外原國光戲院收回改爲 *國軍文藝活動中心，亦成爲編組單位，專責推行新文藝運動之各項活動。1968年音樂隊與歌劇隊合併，仍稱歌劇隊。1978年籌建國光劇藝實驗學校〔參見國光藝術戲劇學校〕，1980年教育部核准立案，專責培養軍中劇藝人才。1985年奉令執行三軍劇校合併案，並遷址於木柵。1992年7月，落實部隊精實專案，裁撤部分單位，另成立視聽影帶供應中心及音樂工作隊，執掌國軍政教休閒影帶之編審發行及軍中音樂推廣工作。1995年7月，簡併中國電影製片廠，新成立「影視製作中心」暨「藝宣工作大隊」，下設影劇藝宣組、美術藝宣組、音樂藝宣組及一個藝工隊，以策劃輔導部隊實施康樂活動及落實部隊藝宣工作爲主要任務。2000年7月「藝術工作總隊」改隸更名爲「國防部政治作戰總隊藝宣大隊」，大隊部下設四組一隊，含編劇組、美術組、音樂組、影劇組及藝工隊，負責策劃執行國軍藝宣與文宣工作。音樂藝宣組（2000年改隸更名爲音樂組）前身爲「歌劇隊」、「音樂工作組」及「音樂工作隊」。「歌

劇隊」成立於1965年5月，同時成立「國光合唱團」，*李中和爲首任指揮。「歌劇隊」掌歌劇排練、歌劇勞軍演出、國光合唱團練唱及演出、軍歌施教、軍歌創作及推展、唱片灌製等六項，1985年7月裁編解散。1988年7月成立「音樂工作組」，主要任務爲策辦年度各項軍中音樂活動，以及軍歌卡帶製作發行。1992年成立「音樂工作隊」，除延續「音樂工作組」任務外，並製作發行軍樂演奏曲〔參見軍樂〕。（蔡淑慎撰）參考資料：175, 238, 239

國父紀念館（國立）

位於臺北市東區仁愛路四段505號，爲一綜合之大型表演場所。該土地在日治時期被預定作爲公園用地，爲眾多臺北市戰前規劃的大型都會公園之一。爲紀念國父孫文，1964年開始籌建國父紀念館。1965年，由蔣介石總統親自主持奠基典禮，經公開徵圖，由建築師王大閎入選。1972年主要工程完成，舉行落成典禮。本館原隸屬臺北市政府，1986年7月改隸行政院教育部，同時合併陽明山中山樓，機關名稱從「國父紀念館管理處」易爲「國立國父紀念館」。國父紀念館屋頂造形爲唐式風格，結合傳統與現代樣式，該建築曾獲美國教育部「最佳建築獎」，2005年臺北市政府舉辦之市民票選「北市十大建築」活動中，獲選第六名。國父紀念館初建目的，在於國父紀念文物之蒐集、典藏、展覽及舉辦相關之文教活動爲主。隨著社會風氣與共識的轉變，該館轉型爲以推廣社會教育、促進文化建設爲目標，作爲一兼具表演廳、博物館及推展全民終身教育的綜合型社教機構。館內除了中山藝廊外，主要廳室爲大會堂。大會堂面積2,800平方米，座席35排共2,600席。在臺北市立體育館完工前，是臺北市最大室內集會場所。*國家兩廳院未完工前，大會堂曾是臺北設備最先進的室內綜合型藝文表演場地。2012年5月改隸 *行政院文化部，目前大會堂仍接受民間包租，進行音樂、戲劇、舞蹈等表演活動。（黃姿盈整理）參考資料：334

國光藝術戲劇學校（國立）

簡稱國光藝校。於 1976 年由國防部創辦，旨在培育藝德兼備的演藝人才，初期設立「中華電視臺、藝術工作總隊、中國電影製片廠」演藝人員訓練班，招收高中畢業以上之男女青年，施以六個月表演、歌唱、舞蹈訓練，計招收三期。1978 年 8 月，改名「國防部戲劇、音樂、舞蹈研究中心」，招收國中畢業有志從事藝術工作之男女學生，施以四年之專業教育（含實習一年）。1980 年 8 月 2 日奉教育部核准立案為「國光劇藝實驗學校」比照高職學制，設戲劇、音樂、舞蹈、民俗技藝四科，每年招收新生一班（60 名）。1985 年元月合併三軍劇校，增設國劇科及豫劇科，招收修畢國小四年級肄業生，每三年招生一期，施以九年之專業教育（含實習一年）；同年 6 月 25 日，遷校臺北市木柵路三段 66 巷 8 號。1985 年國劇科及豫劇科改制為八年，1986 年戲劇、音樂、舞蹈、民俗技藝四科改制為三年。1995 年 7 月 1 日改隸教育部，依據職業學校法設立，更改校名為「國立國光藝術戲劇學校」，學程包含國小、國中以及高職。為落實發揚傳統文化，傳授表演藝術專業知識，並配合現實社會與文化環境的需要，設有傳統藝術科、音樂科、舞蹈科及劇場藝術科，著重多元化技藝訓練，培養現代化實務觀念，藉由校內外各種演出機會，達到理論與實務結合之教育目標。校內設有 1、傳統戲劇科：含京劇【參見●京劇教育】與豫劇，學程由國小五年級至高職三年級，培育具現代觀之傳統戲劇人才；2、音樂科：學程由國中一年級至高職三年級，學習課程中、西音樂兼具，除重視樂器演奏專精及音樂理論課程外，並加強南管音樂（參見●）、北管音樂（參見●）及戲曲音樂的傳授；3、舞蹈科：學程由國中一年級至高職三年級，課程設計強調舞蹈創作與專業技巧，分中國舞蹈、芭蕾舞蹈、現代舞蹈三組；4、劇場藝術科：學程由高職一年級至三年級，培養舞臺布景製作、燈光設計、音樂音效、戲服製作管理、電腦繪圖、劇場行政管理等現代劇場技術人才。1996 年 9 月 13 日，教育部政策決定，將 ⊕國光藝校與復興劇校（今 *臺灣戲曲學院）二校合併改制，1999 年與復興劇校合併完成。歷任校長為任民三（1978.12.11-1984.9.1）、周蓉生（1984.9.1-1986.11.1）、張彝霖（1987.1.1-1988.11.1）、*盧穎州（1988.11.1-1992.10.31）、張乃東（1992.11.1-1994.5.31）、曹宜民（1994.6.1-1995.6.31）、柯基良（1995.7.1-1998.8.23）、王光中（代理校長 1998.8.24- 1999.6.30）。（蔡淑慎撰）

參考資料：161, 173, 238, 239, 268

國際現代音樂協會臺灣總會

參見中華民國現代音樂協會。（編輯室）

國際新象文教基金會（財團法人）

「新象」（New Aspect）這兩個字，在國際上是一個鮮明的符號，在臺灣的社會中是一股鮮活的文化力量，其背後更是蘊含著三十年來所累積的豐厚且多元多面的社會價值及人文意義。1978 年由許伯埏、*許博允、樊曼儂共同創立，致力於推薦精緻藝術給社會大眾欣賞，藉以提升國人國際視野。曾舉辦的重要活動有：

一、本土製作舞臺劇：如《遊園驚夢》、《蝴蝶夢》、《棋王》、《不可兒戲》、《青春版牡丹亭》等。

二、開風氣之先：1、如 1980 年，榮星花園公園雕塑展，是於戶外空間推動景觀與藝術的觀念。參與藝術家包括：楊英風、朱銘、何恆雄、郭清治；2、三十年來舉辦過逾 8,600 場次各類形式國際級演出，包括 39 個藝術節如 16 次「新象國際藝術節」、10 次「環境藝穗節」、「亞洲音樂新環境」、「臺北爵士音樂節」、「法國藝術節」、「美洲藝術脈動」、「蘇聯藝術節」、「蘇聯電影節」、「阿格麗希音樂節」、「羅斯托波維奇音樂節」、第 1 屆「亞洲戲劇節」等等；3、1980 年創刊的《新象藝訊》週刊，為國內第一份且至今唯一的同類型藝術性刊物；4、於 1984 至 1988 年創設「新象藝術中心」，五年內舉辦之活動逾 2,500 場次，至今仍無同類型組織可相比擬。

三、舉辦世紀性特殊活動：1、1981年舉辦印象派大師雷諾瓦油畫原作展，爲臺灣史上首次西洋大畫家作品展，打開國際視野，到場參觀民眾逾12萬人次。十年後更引發了連串的國際性大師原作的展覽；2、1997年5月20日，以龐大的製作在中正紀念堂〔參見中正文化中心〕推出跨世紀之音音樂會，參與人數近7萬人（全數座椅數量創人類史第二多的紀錄），露天音樂會盛事空前。

四、將國內藝術家推介予國際藝壇，安排他們的首次國際演出：美術類如朱銘（雕刻，1980香港）；舞蹈類如雲門舞集〔參見林懷民〕（1979菲律賓、美國、加拿大）；音樂類如 *劉塞雲（聲樂）、*王正平（琵琶）；戲劇類如蘭陵劇坊（現代劇場，1983年菲律賓）、復興閣皮影戲團（1989香港）、表演工作坊（1990香港）、當代傳奇劇場（舞臺劇，1990英國、1993東京）等。

五、邀請國外大型團體來臺演出，包括：1、交響樂團如聖彼得堡愛樂管弦樂團、紐約愛樂、英國皇家愛樂、美國國家交響樂團、蘇黎士交響樂團、英國藝院古樂管弦樂團、莫斯科愛樂管弦樂團、匈牙利國家交響樂團、辛辛那堤交響樂團、柏林廣播交響樂團、萊比錫布商大廈管弦樂團、捷克愛樂管弦樂團、英國伯明罕市立交響樂團、法蘭克福廣播交響樂團等；2、舞蹈團體包括司圖卡特舞團、西德科隆歌劇院舞蹈團、塞內加爾國家舞蹈團、加勒比海大舞蹈團、卡拉卡斯芭蕾舞團、烏克蘭國家芭蕾舞團、莫斯科市立芭蕾舞蹈團、蘇聯波修瓦芭蕾超級明星舞群、白橡樹舞壇——巴瑞辛尼可夫、瑞士洛桑貝嘉芭蕾、阿根廷探戈、巴西嘉年華、艾文‧尼可拉斯舞蹈團等等。另外還有希臘歌后娜娜、理查克萊德門、瑞典馬丁音樂會、法國流行歌劇《鐘樓怪人》、《羅密歐與茱麗葉》等，參與的人數超過800萬人次，而共襄盛舉的藝術家也逾2萬人，不但促成了豐厚的實質文化交流成果，也提升了國內文化藝術。

六、引領當代國際藝術家來臺演出：在新象力邀之下首度來臺演出的國際頂尖藝術家，包括音樂類藝術家如羅斯托波維奇（M. Rostropovich，指揮、大提琴、鋼琴）、傅尼葉（P. Fournier，大提琴）、拉維‧香卡（Ravi Shankar，西塔琴）、阿胥肯納吉（V. Ashkenazy，鋼琴、指揮）、祖賓‧梅塔（Zubin Mehta，指揮）、傅聰（鋼琴）、多明哥（P. Domingo，男高音）、卡列拉斯（J. Carreras，男高音）、阿格麗希（M. Argerich，鋼琴）等。舞蹈類如巴瑞辛尼可夫（M. Baryshnikov）、莫里斯‧貝嘉（Maurice Béjart）等。戲劇類如馬歇‧馬叟（Marcel Marceau，默劇）、瑞士默門香默劇團（Mummenschanz，默劇）、香堤偶劇團（Compagnie Philippe Genty）等。（許博允撰）

國際學舍

國際學舍（International House）建於1957年，其附屬的體育館爲1950與1960年代臺北音樂會演出最頻繁的場地之一。臺北國際學舍屬國際性文教組織，爲美國紐約國際學舍總會的分會之一，提供來自世界各地學生、學者住宿服務。原址位於臺北市信義路三段38號（信義路與新生南路交口），佔地約160坪，由關頌聲建築師設計，爲一棟三層樓建築。左邊的體育館，作爲運動場所，也舉辦全國性圖書展覽。又因爲當時臺北只有 *臺北中山堂這個正式的大型音樂演奏場所，因此國際學舍的體育館亦常用來舉辦藝文活動，如音樂演奏、戲劇表演、電影放映等。此處曾舉辦的音樂會包括✛省交（今 *臺灣交響樂團）音樂會（1956, 1958, 1959, 1961, 1962, 1965 等）、✛臺大管弦樂團校慶音樂會（1963）、*臺灣師範大學音樂學系學生實習演奏會（1965）等，以及獨奏會包括 *戴粹倫小提琴音樂會（1964）、楊兆禎（參見●）獨唱會（1964）、*李泰祥獨奏會（1964）、大提琴家彼雅蒂戈斯基（G. Piatigorsky）音樂會（1965）、Joachim Ludwig 鋼琴音樂會（1968）、Deutsche Bachsolisten 音樂會（1970）等。此外亦肩負當時許多重要音樂活動之舉辦場所，如✛中廣盃全省音樂比賽（1964）。1970年代因 *國父紀念館等正式表演廳陸續完成，國際學舍的音樂活動漸減少。1992年爲了興建大安森林公園，搬遷

到新北市新店現址。（陳麗琦整理）

國家表演藝術中心
（行政法人）

簡稱國表藝，英文全名爲 National Performing Arts Center（NPAC），*行政院文化部監督的行政法人機構，成立於 2014 年，轄下有 *國家兩廳院（臺北）、*臺中國家歌劇院、*衛武營國家藝術文化中心（高雄），附設 *國家交響樂團。董事會與管理中心設於國家音樂廳內。三場館共 11 個室內展演場地、13,203 席位。

✚國表藝從 2004 年 3 月 1 日成立的 *中正文化中心（行政法人）重組而來，原爲一法人一館所，後改制成爲一法人多館，目的爲納入 2003 年新十大建設之一的衛武營藝術文化中心、及 2013 年立法院核定「國家表演藝術中心設置條例」時，要求北、中、南各一座國家級藝術場館，而納入臺中國家歌劇院（當時名稱爲「臺中大都會歌劇院」）。2014 年 1 月 29 日，「國家表演藝術中心設置條例」制定公布。3 月 27 日，文化部公布首屆董監事名單，並正式成立首屆董監事會。4 月 2 日，教育部所屬的中正文化中心移撥文化部，並更名爲「國家兩廳院」；「國家表演藝術中心設置條例」正式施行。4 月 7 日，「國家表演藝術中心」正式成立運作，並召開首次董事會議選出國家兩廳院與衛武營國家藝術文化中心的藝術總監。5 月 30 日，董事會議選出臺中國家歌劇院藝術總監。2015 年 1 月 1 日，臺中國家歌劇院營運推動小組及衛武營營運推動小組成立，爲✚國表藝附屬作業組織，負責新場館移撥納併前營運規劃及交接事務，分別由準藝術總監擔任營運推動小組召集人。2016 年 8 月 25 日，臺中市政府將臺中國家歌劇院捐贈爲國有財產，並由文化部移撥✚國表藝。同年 9 月 30 日，臺中國家歌劇院正式啓用。2017 年 10 月 31 日，衛武營藝術文化中心興建工程報竣。2018 年 4 月 2 日，✚國表藝第 2 屆董事會第一次會議，通過國家兩廳院與臺中國家歌劇院新任藝術總監。同年 9 月 10 日，衛武營國家藝術文化中心納入✚國表藝。10 月 13 日，衛武營國家藝術文化中心啓用開幕。

✚國表藝董事會組成爲董事 11 至 15 人，由監督機關遴選後提請行政院長聘任，任期四年，期滿得續聘一次，均爲無給職；監事會爲監事 3 至 5 人，由監督機關遴選後提請行政院長聘任，任期四年，期滿得續聘一次，均爲無給職；監事互選一人爲常務監事。董事長爲無給職，由監督機關自董事中提請行政院長聘任；各場館藝術總監則由董事長提請董事會通過後聘任，綜理各場館業務，對外代表所屬場館。附屬作業組織及附設演藝團隊由董事會通過，並報監督機關核定。✚國表藝一法人多館所的組織目的在於使國家資源挹注發揮最大的效益，其中包括：各場館資源統籌與共享、成爲國家表演藝術發展平臺、表演藝術人才培植基地、促進各地發展表演藝在地特色、營造正向循環的表藝發展環境。（邱瑗撰）參考資料：349

國家國樂團

參見臺灣國樂團。

國家交響樂團

國家交響樂團 National Symphonic Orchestra，簡稱 NSO。前身是「聯合實驗管弦樂團」（簡稱聯管），於 1986 年 7 月 19 日成立，初始隸屬教育部並委由 *臺灣師範大學負責行政管理，自 2014 年 4 月 2 日起爲 *國家表演藝術中心附設樂團。初期團名爲「實驗」，意於探尋如何經營眞正能在臺灣生根立足，並能建置爲符合國際級交響樂團營運模式的指標樂團；「聯合」是指教育部爲儲備優秀演奏人才，於 1983 年 8 月委由 *臺師大、*臺北藝術大學、*臺灣藝術大學等三校分別設立實驗管弦樂團，以經費輔助各校聘請專任演奏人才，後於 *國家音樂廳與 *國家戲劇院成立前一年（1987）合併爲「聯合」樂團，爲 1987 年成立的兩廳院的「軟體」經營預做籌備。1986 年教育部任✚臺師大校長梁尚勇爲樂團指導委員會主任委員及團長，並以「聯合實驗管弦樂團實施要點」運作，爲一任務編組單位，編制內只有團員而無行政團隊；法籍指揮艾科卡（Gerard Akoka）

G

當代篇

guojia
● 國家表演藝術中心
（行政法人）
● 國家國樂團
● 國家交響樂團

為樂團常任指揮暨藝術指導（1986.8.1-1990.6.30），這是臺灣樂團首度委聘外國音樂家任職。1987年10月兩廳院開幕後，為樂團獨立運作及於國家音樂廳固定演出，除團長外，增設行政副團長 *陳茂萱、駐團副團長 *陳藍谷及行政部門人員。1989年教育部研訂「聯合實驗管弦樂團設置要點」，團長仍由 ✛臺師大校長梁尚勇擔任，副團長依行政、專業分工原則，分別由陳茂萱及 *廖年賦擔任。1990年2月，行政院頒行「聯合實驗管弦樂團實施要點」。1991年9月瑞士籍史耐德（Urs Schneider）被聘任為常任指揮一年，1992年7月31日，史耐德卸任後，樂團採邀約客席指揮演出方式，直至1994年設立音樂總監為止。1993年2月，✛臺師大新任校長呂溪木接任樂團團長，1994年10月教育部為樂團步入專業化管理，正式將樂團更名為「國家音樂廳交響樂團」，並得簡稱「國家交響樂團」；1995年2月行政院核准「國家音樂廳管弦樂團設置要點」及「音樂總監遴選規定」。依該要點規定，團長由教育部次長（李建興）兼任，*中正文化中心主任兼任樂團行政副團長（李炎），樂團行政事務由中心支援；另設藝術副團長1人（廖年賦），專職藝術方面事務。1994年「音樂總監遴選規定」報行政院核准前 *許常惠出任第一位音樂總監，1995年5月1日教育部核定 *張大勝擔任樂團音樂總監（1995.5-1997.7），及聘請布朗斯坦（R. Braunstein）為第一位首席客座指揮一年。1996年7月教育部常務次長楊國賜接任團長，同年9月指揮家赫比希（Lutz Herbig）擔任樂團首席客座指揮。1997年3至4月，樂團首次出國，巡迴維也納音樂廳（Konzerthaus）、巴黎香榭里舍劇院（Theatre Champs Elysees）及柏林愛樂廳（Philharmonie）演出。1997年5月教育部成立樂團諮詢顧問委員會，及頒訂「國家音樂廳交響樂團諮詢委員會設置要點」、「國家音樂廳交響樂團音樂總監遴選要點」、「國家音樂廳交響樂團副團長遴選要點」。同（1997）年9月第1屆諮詢顧問委員會成立，主席為 ✛臺師大教授 *陳郁秀，10月遴選黃奕明擔任副團

長（1998-1990）。為符合樂團實際運作需求，1997年起樂團由中正文化中心代管，由中心主任兼任團長。1998年7月1日華裔指揮家 *林望傑獲聘為音樂總監（1998-2001），首次展開權責合一的音樂總監制，同時聘請席維斯坦（J. Silvestein, 1998-1999）、*簡文彬（1999-2001）為樂團首席客座指揮。1999年9月第2屆樂團諮詢顧問委員會由 *行政院文化建設委員會（*今行政院文化部）主任委員陳郁秀擔任主席，為「未來樂團以財團法人為營運模式，由政府提供經費，給予樂團專業自主性」之經營方向研議。2004年三屆的諮詢委員會（1997-2003）確認樂團定位，並結束其階段性任務。2001年3月教育部核定 *朱宗慶出任中正文化中心主任並兼任樂團團長；7月簡文彬上任，年三十四歲，是臺灣樂團有史以來最年輕的音樂總監（2001-2007）；聘林望傑為樂團首席客座指揮。2003年延聘何康國出任樂團副團長（2003-2005）。2004年中正文化中心正式改制為行政法人，由董事會通過「國立中正文化中心附設國家交響樂團設置辦法」，於2005年8月將樂團納入中正文化中心成為附設演藝團隊，並正式定名為「國家交響樂團」，獲得董事會支持以「臺灣愛樂 Philharmonia Taiwan」之名巡演國外，其後於2011年第3屆董事會同意英文別名修改為「臺灣愛樂 Taiwan Philharmonic」與「國家交響樂團 National Symphony Orchestra」併用，以提升國際樂壇能見度。為配合行政法人組織下之樂團營運，於音樂總監及藝術總監下設立執行長，以統理團務。2005年首任執行長由中心藝術總監平珩代理，次年6月起由邱瑗接任（2006-2018）。2014年4月7日，因應一法人多館的 *國家表演藝術中心成立，樂團改隸為該中心附設演藝團隊。

樂團自2006/2007第二十樂季以來演出密集，樂季場次超過70場，並以亞洲首次全本《尼貝龍指環》（Der Ring des Nibelungen）的在地製作及與德國萊茵歌劇院跨國合作《玫瑰騎士》（Der Rosenkavalier），雙雙寫下國內歌劇演出的新紀錄。《尼貝龍指環》不僅獲得德、法及亞洲音樂雜誌的大幅報導，更成為德國管

guojia
●國家兩廳院
●國家圖書館藝術暨
　視聽資料中心
●國家文化藝術基金會
　（財團法人）

當代篇

弦樂雜誌 *Das Orchester* 2007 年 4 月號封面故事及長達 12 頁之專題報導。2007 至 2010 年間樂團音樂總監出缺，由簡文彬（2007-2008）與根特・赫比希（Günther Herbig, 2008-2010）分任首席客席指揮及藝術顧問爲過渡。*呂紹嘉於 2010 年 8 月起接任兩任共十年（2011-2021）之音樂總監，爲樂團寫下多項新歷史紀錄，包括定期發行 CD，出國巡演等。2016、2017、2020 年更多次獲得*傳藝金曲獎最佳藝術音樂專輯獎。

樂團自 2007 年起接續 1997 年歐洲巡演的斷層，展開定期國外巡演，2007 至 2018 年間於星馬、日韓、中港、德法奧、義大利、瑞士、波蘭、美加等國進行 13 次巡演，成爲亞洲高知名度的職業交響樂團。（邱瑗撰）參考資料：224

國家兩廳院

簡稱兩廳院，全銜國家表演藝術中心國家兩廳院，英文全名爲 National Theater and Concert Hall。以巍峨宮殿式建築形制興建的國家戲劇院和國家音樂廳，座落於首都臺北市中心的「自由廣場園區」左右兩側，1980 年動工，1987 年 10 月 31 日正式開幕。從隸屬教育部的*中正文化中心時期，到 2004 年 3 月 1 日改制爲行政法人中正文化中心，成爲中華民國第一個行政法人機構，次（2005）年 8 月 1 日，國家音樂廳交響樂團改制爲*國家交響樂團，成爲中正文化中心第一支附設演藝團隊。2014 年 1 月 29 日立法院制定「國家表演藝術中心設置條例」，4 月 2 日中正文化中心移撥*文化部更名爲「國家兩廳院」，4 月 7 日兩廳院與國家交響樂團同時納入*國家表演藝術中心轄下，與*臺中國家歌劇院、*衛武營國家藝術文化中心成爲三館一團之大團隊。

⊕兩廳院爲臺灣首座專業表演藝術劇場，開啓臺灣表演藝術邁入專業化的先聲。Taiwan Top 團隊如：雲門舞集〔參見林懷民〕、優人神鼓、無垢舞蹈劇場、當代傳奇劇場、果陀劇團、紙風車劇團、*朱宗慶打擊樂團、*台北愛樂合唱團等之發展都與其有深刻的互動；國際重要表演藝術家、樂團、舞團、劇團均不曾缺

席。近年透過台灣國際藝術節、夏日爵士、秋天藝術節、年度旗艦製作，及與國際場館結盟共製等樹立品牌，成爲亞洲具指標性的表演藝術場館之一。

⊕兩廳院意指國家戲劇院和國家音樂廳。自由廣場左側爲戲劇院，其造型爲臺灣罕見的重檐廡殿頂，圍繞建築四周有大型紅色柱廊羅列。戲劇院，主舞臺觀衆席四層，1,498 席，另於戲劇院三樓設有實驗劇場，可容納 179 至 242 席，是亞洲地區第一個採用「張力索式頂棚」（俗稱「絲瓜棚」）的小劇場。

自由廣場右側的音樂廳，擁有重檐歇山式屋頂、黃屋瓦、雕飾紅柱迴廊與斗拱，廳內擁有 4,172 根管子規模的管風琴，觀衆席三層，可容納 2,022 名觀衆。音樂廳地下層設有 363 個座位的演奏廳。此外，兩廳院自 1991 年發行《表演藝術雜誌》〔參見《PAR 表演藝術》〕、*表演藝術圖書館及兩廳院售票系統（2021 年 4 月轉型爲「兩廳院文化生活」）等重要服務；是臺北市重要地標之一。

⊕兩廳院戶外共四個廣場：兩廳院藝文廣場（Main plaza）、戲劇院生活廣場（Theater Terrace）、音樂廳生活廣場（Concert Hall Terrace）、小廣場（Terrace），不僅提供場地外租服務，更由⊕兩廳院策劃主辦各項表演活動、各種演出的戶外轉播、雲門舞集、明華園、紙風車劇團年度戶外演出，讓民衆享受更多欣賞表演藝術的機會。維也納愛樂團戶外轉播時聚集 6 萬餘樂迷，令指揮小澤征爾說：「我從未看過這麼多戶外的知音！」2008 年柏林愛樂數位音樂廳成立由來，也正肇因於 2005 年在⊕兩廳院的戶外轉播的靈感。（邱瑗撰）

國家圖書館藝術暨視聽資料中心

參見臺北實踐堂。（編輯室）

國家文化藝術基金會（財團法人）

簡稱國藝會。1991 年 1 月依據「國家文化藝術基金會設置條例」成立，以營造有利文化藝術

工作的展演環境、獎勵文化藝術事業、提升藝文水準爲宗旨。業務範圍包括輔導辦理文化藝術活動、贊助各項文化藝術事業、獎助文化藝術工作者，以及執行文化藝術獎助條例所定之任務。✚國藝會基金來自政府與民間，除由主管機關*行政院文化建設委員會（今*行政院文化部），編列預算捐助外，也透過各項募款活動募集民間資源；截至2003年✚文建會共捐贈60億元，藝企合作等民間捐贈約4億3千多萬餘元（截至2019年底止），此外自2018年起文化部開始按年編列預算捐贈業務經費。

✚國藝會設董事會與監事會，董事會負責基金會業務方針的核定及基金的保管運用；監事會則負責稽核並監督基金會的財務狀況。董、監事人選由文化部就文化藝術界人士、學者、專家和政府有關機關代表以及各界社會人士遴選，提請行政院院長審核聘任，董事長由董事推選之。歷任董事長爲：陳奇祿（1995.9.16-1997.7.23）、秦孝儀（1997.8.16-2000.6.9）、*許常惠（2000.6.26-2001.1.1）、漢寶德（2001.2.1-2001.9.15）、陳其南（2001.9.16-2003.1.31）、林曼麗（2003.2.1-2004.12.31）、李魁賢（2005.1.1-2007.12.31）、黃明川（2008.1.1-2010.12.31）、施振榮（2011.1.1-2016.12.31）、林曼麗（2017.1.1-2022.12.31）；現任董事長爲向陽。

✚國藝會業務分爲「研發」、「補助」、「獎項」與「推廣」等四項。透過研究發展檢視發展目標與累積成果，並建立政府與民間合作管道，強化資源的流通；透過補助與獎項支持藝術工作者從事創作，除因應時代潮流，支持創新、新觀念、實驗性等藝文形式的創作外，長期辦理*國家文藝獎，表揚具長期累積性成就的傑出藝文工作者；建立交流平臺，藉由推廣，傳遞藝文資訊給藝術工作者與社會大衆。

✚國藝會董事會下設執行部門，置執行長與副執行長，並分組辦事：一組（研究發展組），負責✚國藝會發展方針與政策的研擬、藝文資訊的提供，與各項文化藝術獎助事業的調查、統計、分析及研究、其他專案業務；二組（獎助組），負責甲類（如音樂、舞蹈、戲劇、視聽媒體藝術等類別）文化藝術獎助辦法的研擬、宣導、推動及執行、其他專案業務；三組（獎助組），負責乙類（如文學、視覺藝術、文化資產、藝文環境與發展等類別）文化藝術獎助辦法的研擬、宣導、推動及執行、其他專案業務；四組（資源發展組），負責✚國藝會基金募集規劃、公共關係、出版、國家文藝獎項的辦理與後續推廣，以及藝企合作專案業務；行政組，負責董監事會會議幕僚作業、人力資源管理、文書、印信、出納、庶務，以及支援各組事項、其他專案業務；財務組，負責基金財務規劃、預算編列及控制、費用的審核、會計管理及決算事項、以及其他專案業務。

補助事項是✚國藝會最主要的工作，分爲常態補助與專案補助兩項：

（一）常態補助：每年分兩期作業，於元月與六月接受申請。補助類別：文學、視覺藝術、音樂、戲劇（曲）、舞蹈、文化資產、藝文環境與發展；另自2015年起各類國際文化交流（出國）修正爲一年六期、視聽媒體藝術開放申請時間未定。補助對象：經營或從事文化藝術事業且具有中華民國國籍之自然人或經由中華民國政府立案的團體。補助重點：具前瞻或突破性的藝文創作與發表、文化藝術專業講習與調查研究、擴展國際交流的文化藝術工作等。補助項目各類別不一，大致包含：創作、委託創作、演出、駐團藝術工作者、策展、展覽、研習進修、調查與研究、研討會、國際文化交流、出版、專業服務平臺、藝術行政人才出國進修、特殊計畫項目等；各類國際文化交流（出國）則以各補助類別，參與國際重要展覽、演出、研討會、藝術節慶、競賽及機構組織人才徵選等出國計畫爲主。

（二）專案補助：爲因應各類藝術文化生態的實際發展及需求，透過文化部移撥或民間企業、單位專案贊助或自行規劃等方式，執行策略性專案補助計畫，該專案補助具有明確目標，補助辦法與名額。現行專案補助計畫如下：

1. 2018年文化部移撥專案補助

專案名稱	文化部原計畫名稱
視覺藝術組織營運補助專案	視覺藝術獎助計畫——營運類

| 跨域合創計畫補助專案 | 跨域合創計畫補助作業要點 |
| 演藝團隊年度獎助專案 | 演藝團隊分級獎助計畫 |

2. 民間企業、單位專案贊助

專案名稱	開辦年度	備註
表演藝術國際發展專案	2003	原補助名稱為「表演藝術追求卓越專案」，2015 年轉型更名
長篇小說創作發表專案	2003	
策展人培力@美術館專案	2010	
海外藝遊專案	2013	
馬華長篇小說創作發表專案	2016	

3. 自行規劃

專案名稱	開辦年度	備註
視覺藝術策展專案	2004	
表演藝術新人新視野創作專案	2008	
紀錄片創作專案	2010	原補助名稱為「紀錄片製作專案」，2018 年更名
表演藝術評論人專案	2014	
臺灣書寫專案	2018	
現象書寫——視覺藝評專案	2018	
共融藝術專案	2018	
國際交流超疫計畫	2020	

4. 國際交流超疫計畫

　　因應 2020 年全球性的嚴重特殊傳染性肺炎（COVID-19）疫情，在文化部支持部分經費下，鼓勵藝文工作者在此沉潛時期，發展新型態、創新多元的交流計畫，持續積累藝術能量。補助項目以內容明確並考量國際發展未來性及有效性之計畫，包含跨國合作之線上交流、展演、前期研究、網站與資料庫之外語化等。2020 年辦理「國際交流超疫計畫」三次，2021 年截至目前辦理一次。

5. 已停辦專案

專案名稱	執行年度
藝教於樂專案	2003-2014

歌仔戲製作及發表專案	2003-2012
臺灣藝評論徵選專案	2009-2011
東鋼藝術家駐廠創作專案	2009-2011
藝術經理人出國進修專案	2011
藝文整合行銷平臺專案	2011
布袋戲製作及發表專案	2013-2015
紀錄片導演國際發展專案	2015-2016
傳統戲曲精華再現暨精進計畫	2016

（方瓊瑤撰）參考資料：348

國家文化總會（社團法人）

參見中華文化總會（社團法人）。

國家文藝獎
（國家文化藝術基金會）

原名「國家文化藝術基金會文藝獎」（2001 年更名），由 *國家文化藝術基金會於 1997 年依據「文化藝術獎助條例」第 20 條「國家文化藝術基金會，應設各類國家文藝獎，定期評審頒給傑出藝術工作者。」設立辦理。該獎項每年均因應生態現況，重新檢視修正設置辦法，以符合獎項設立的目的。2015 年修訂為每兩年舉辦。

　　一、設立宗旨：國家文藝獎設立之初，以獎勵具有累積性成就的傑出工作者為宗旨。經逐年設置辦法的調整，目前獎項宗旨明訂獎勵對象為「具有卓越藝術成就，且持續創作或展演之傑出藝文工作者」，並優先考量備選者的藝術創作或演出的專業性及持續性。

　　二、獎勵類別、金額、名額：國家文藝獎設立初期，獎勵類別分為文學、美術、音樂、舞蹈、戲劇五類，每年每類獎勵一名，致贈獎座一座，獎金新台幣 60 萬元，該屆若未達評審水準的類別得從缺。2003 年，增設建築與電影兩項獎勵類別，獎勵總額仍以五名為限，於 2005 年修改為以七名為限。2009 年修訂獎金每名為新台幣 100 萬元。

　　三、評選方式：國家文藝獎的備選分推薦及提名二種方式，評選則分入圍、各類審查及決審三階段，提名委員、評審團委員及決審團委員經●國藝會董事會遴選組成，獲獎名單經●國藝會董事會核定後公布。

四、推廣計畫：除舉辦「頒獎典禮」及編印「得獎者專輯」外，並規劃一系列宣傳及後續推廣活動，擴大教育意義與影響力。（方瓊瑤撰）

參考資料：348

國家文藝獎（國藝會）歷屆音樂相關得獎人

屆別	年度	得獎人	得獎類別
1	1997	杜黑	音樂
1	1997	劉鳳學	舞蹈
2	1998	盧炎	音樂
2	1998	廖瓊枝	戲劇
3	1999	馬水龍	音樂
4	2000	朱宗慶	音樂
4	2000	王海玲	戲劇
6	2002	林懷民	表演藝術
6	2002	黃海岱	戲劇
7	2003	潘皇龍	音樂
7	2003	顧正秋	戲劇
8	2004	杜篤之	音像藝術
8	2004	蕭泰然	作曲
9	2005	錢南章	作曲
10	2006	郭芝苑	作曲
10	2006	黃俊雄	偶戲藝師
11	2007	楊秀卿	說唱藝術
11	2007	魏海敏	表演藝術
12	2008	劉若瑀	表演藝術
12	2008	李泰祥	作曲
13	2009	廖年賦	指揮
13	2009	金士傑	表演藝術
14	2010	賴德和	作曲
14	2010	吳興國	表演藝術
15	2011	曾道雄	歌劇藝術
15	2011	李小平	戲曲導演
16	2012	賴碧霞	表演藝術
16	2012	唐美雲	表演藝術
17	2013	陳茂萱	作曲
17	2013	紀蔚然	創作
18	2014	簡文彬	指揮
19	2016	莊進才	表演藝術
20	2018	陳勝國	劇作
20	2018	林強	電影音樂創作
20	2018	金希文	作曲
21	2020	陳中申	音樂

屆別	年度	得獎人	得獎類別
22	2021	邱火榮	北管
22	2021	布拉瑞揚・帕格勒法	舞蹈
22	2021	王榮裕	劇場

guojia 當代篇

國家文藝獎（教育部）●
國家戲劇院 ●
國家音樂廳 ●
國家音樂廳交響樂團 ●
國軍文藝活動中心 ●

國家文藝獎（教育部）

1974年教育部成立國家文藝基金管理委員會，1975年為獎助優良文藝創作與活動，設立國家文藝獎，1978年為表彰特殊的創作作品，設立國家文藝獎特別獎，1982年為表揚對文化藝術創作、研究與教育有重大貢獻的文化界人士又設立國家文藝特別貢獻獎。1994年國家文藝基金管理委員會併入*文化建設基金管理委員會，1996年廢止本獎項。本獎項與1997年*國家文化藝術基金會設立的「國家文化藝術基金會文藝獎」（後更名為*國家文藝獎）無相關關係（附表參閱下頁）。（方瓊瑤撰）

國家戲劇院

參見中正文化中心。（編輯室）

國家音樂廳

參見中正文化中心。（編輯室）

國家音樂廳交響樂團

參見國家交響樂團。（編輯室）

國軍文藝活動中心

位於臺北市中華路一段69號，總面積1,400平方公尺，內部共有三層，一樓是戲劇廳，設有上、下樓座位共810座，為主要的戲劇表演廳；二樓為藝術一廳，三樓為藝術二廳。1957年建造，初名為「國光戲院」，外觀及內涵保有傳統劇場特色。成立之初，主要為國軍官兵、榮民（眷）、後備軍人舉辦文藝活動及表演的場所。1965年由國防部收回，改稱國軍文藝活動中心〔參見國防部藝術工作總隊〕，隸屬於國防部。演出節目類型多以傳統戲曲為主，在*國家戲劇院未啟用前，是為以「國劇」演出聞名的專屬劇場。當時的京劇（參見●）表

國家文藝獎（教育部）歷屆音樂相關得獎人暨得獎作品

屆別	年度	得獎人	得獎類別	得獎項目	得獎作品
3	1977	董榕森	音樂	國樂	一、《偉大的建設》；二、《奔》
7	1981	徐 露	演藝	戲劇	《秦良玉》
		吳 風	演藝	戲劇	《戰國風雲》
11	1985	鄭思森	音樂	器樂曲	《七夕雨》
12	1986	賴德和	音樂	器樂曲	《舞劇紅樓夢》
13	1987	梁銘越	音樂	器樂曲	《夢蝶系列》
		朱苔麗	演藝	音樂演唱	《弄臣》等多種
15	1989	葉綠娜 魏樂富	演藝	音樂	雙鋼琴演奏
15	1989	魏敏（魏海敏）	演藝	戲劇	《楊金花》、《玉堂春》等
16	1990	林昭亮	演藝	音樂	貝多芬Eᵇ大調第三號小提琴奏鳴曲作品12-3號等
17	1991	潘皇龍	音樂	器樂曲	《禮運・大同》管弦樂協奏曲等
		劉塞雲	演藝	音樂	「詩意中國」──劉塞雲獨唱會
18	1992	盧 炎	音樂	器樂曲	《管弦幻想曲》
19	1993	郭芝苑	音樂	器樂曲	《天人師──釋迦傳》交響組曲
21	1995	王正平	演藝	音樂組	王正平琵琶獨奏會

歷屆特別獎音樂相關得獎人及作品

屆別	年度	得獎人	得獎類別、項目	得獎作品名稱
8	1983	曾興魁	音樂	《物化》
11	1985	郭小莊	國劇	推展戲劇活動
14	1988	胡少安	國劇	《搜孤救孤》等國劇演唱

特別貢獻獎音樂相關得獎名單

屆別	年度	得獎人	得獎簡介
8	1982	韋瀚章	對音樂作詞、作曲有特別貢獻
8	1982	黃友棣	對音樂作詞、作曲有特別貢獻
8	1982	林聲翕	對音樂作詞、作曲有特別貢獻
12	1986	顧正秋	對國劇表演及教育有特別貢獻
13	1987	梁在平	對國樂教育研究有特別貢獻
16	1990	劉鳳學	對舞蹈創作及教育有特別貢獻
17	1991	許常惠	對音樂教育及創作有特別貢獻
20	1994	張繼高	對文學、大眾傳播有特別貢獻
20	1994	申學庸	對音樂教育有特別貢獻

演，輪檔的演出單位計有：陸光、海光、大鵬、明駝國劇隊、●復興劇校、飛馬豫劇隊等，演員及票友，均以在此登臺爲榮。除了爲國軍所屬單位表演、集會場地，空檔期間亦提供各機關、學校及社會文化團體進行非營業性質之表演使用。目前提供學校、社會各藝文團體作爲集會表演與展覽之場所。（黃姿盈整理）

國立音樂研究所

成立於 1957 年 9 月 28 日，最初地址暫借於臺

北市南海路 39 號植物園旁之臺灣藝術館〔參見臺灣藝術教育館〕內。由當時教育部長張其昀責成音樂家＊鄧昌國負責辦理，該所成立之目的在研究及發展中國音樂。除預訂招收研究生外，並進行以下四項工作：考證歷代樂規樂制、發掘及整理古代詞曲樂譜、制訂現行之音樂制度及各級學校之音樂課程教本、制訂中國樂器之規格標準及彙編音樂字典。該所成立之初分研究部及社會活動部兩部門。研究部由＊莊本立負責＊國樂部分，＊許常惠負責西樂方面；社會活動部由＊計大偉負責，一方面自 1958 年 2 月 15 日起創＊《音樂之友》月刊，另一方面，曾於 1957 年起相繼成立了青年音樂社（學術活動）、中華絃樂團、中華實驗國樂團、中華青年合唱團及青年管樂團等。青年音樂社亦在各主要縣市成立分社，然該所由於經費及教學設施等問題未獲解決，致未能招收研究生，因而只能算是一個學術機構。1958 年鄧所長奉命兼任藝術館館長，1959 年又出任✛藝專（今＊臺灣藝術大學）校長，該所在諸多因素迫使下，於 1960 年停辦。（顏綠芬整理）參考資料：96

8

《國姓爺——鄭成功》

*許常惠生前最後一部作品（作品 51 號），創作於 1996.6.1-1997.12.29。1999.11.27 日至 29 日於＊國家戲劇院首演，由＊台北愛樂合唱團及＊國家交響樂團共同參與演出，＊徐頌仁擔任樂團指揮，古育仲擔任合唱團指揮，獨唱為盧瓊蓉、袁尚芬、陳忠義等，鴻鴻（閻鴻亞）導演。許常惠曾說：「要在今年到明年創作兩部歌劇《陳三五娘》和《國姓爺傳》」，並說：「對於臺灣新歌劇的嘗試，我不僅具有濃厚的興趣，更是滿懷信心。」歌劇首演前，許常惠在〈我對創作歌劇的看法——寫在《國姓爺——鄭成功》首演之前〉（1999）一文中提到：「寫一部與臺灣歷史密切關係為題材的歌劇，這個念頭起於 1995 年，剛好是 1895 年馬關條約，清廷將臺灣割讓給日本一百週年。」（1999）劇本由文學家曾永義編劇，＊行政院文化建設委員會委託創作。首演後，樂評家楊忠衡批評：「民族素材可以作為創作的泉源，但不能作為缺乏創作力的避風港，以為作品只要套上『民族』、『實驗』，就可以無條件合理化」，又提到：「這部作品無論從何種角度看，都是欠嚴謹和創意之作，這是無可規避的事實。」他認為，此劇失敗的首要因素是在劇本。劇本文辭雖然優美，但故事發展段落過於分散，未能完整呈現鄭成功一生全貌，以致故事內容零散，觀眾無所追尋。至於音樂方面，楊氏認為許氏早期的歌劇，都優於此部歌劇。即使當時評論如此激烈，但楊忠衡仍讚許許氏在本部作品中的部分巧思，唯可能樂譜創作匆促，使得指揮者與樂團沒有良好默契。其實《鄭成功》一劇樂曲，作者運用節拍與速度的變化等手法舖陳結構，同時還運用雙主題旋律重疊的手法呈現鄭成功，融和了說唱藝術〔參見●說唱〕、南管音樂（參見●）與北管戲曲〔參見●北管音樂〕，利用西方歌劇的形式與技法，統合最新科技的多媒體影像素材及轉換時空的舞臺設計，將許氏多年來構思的臺灣新歌劇內涵，具體呈現。（楊蕙菁撰）參考資料：272, 298

國樂

國樂之名出現於 1910 年代，中華國樂會（今 *中華民國國樂學會）第 1 屆理事長 *高子銘認為興辦洋化教育是在清末，始有西樂之名。但我國音樂雖經失傳，乃有少數民間愛好者，集合三、五人或七、八人一起演奏，叫做絲竹合奏，大約在民國初年才有國樂之稱。以此說法，國樂應為中國音樂的簡稱，廣義涵蓋民間音樂、戲曲音樂〔參見●戲曲〕、宗教音樂、鑼鼓音樂、曲藝說唱〔參見●說唱〕、歌謠及器樂演奏等，甚至演奏古今中國人所創之作品皆是；狹義則指以傳統樂器，應用現代演奏技巧，做獨奏、重奏、小合奏、大型合奏及交響化等各種形態演奏之樂。1949 年國民政府至臺，引進新樂種「國樂」。最初臺灣聽眾以為這是正統中國音樂。但更深入了解後，才知它不但在臺灣，在中國大陸也是新的樂種〔參見現代國樂〕。此樂種在臺灣發展如下：

一、萌芽時期（1949-1960）

現代化國樂隊於 1948 年 11 月在臺首次出現，當時南京中央廣播電臺的國樂隊來臺參加博覽會，在 *臺北中山堂演出三天，轟動一時。次年 2 月該臺隨政府遷臺，起初成立臺灣廣播公司，後改為 ⊕中廣。當時隨行來臺國樂家有高子銘、*孫培章、*王沛綸、黃蘭英等人，稍後陳孝毅、周岐峯、劉克爾相繼歸隊，爾後又有楊秉忠、奚富森、史順生、曹義傑等人加入，國樂現代化運動因而建立。1950 年，*中廣國樂團為推廣國樂，約每半年舉辦一期進修班，前後六期，培植不少人才，包括 *李鎮東、楊秉忠、*莊本立、汪振華、*林培等人。由於該團積極推廣，帶動社會上國樂風氣，各機關學校相繼成立國樂社團，如中信、鐵路、晨鍾、政專等國樂社，稍後又有大鵬、⊕臺大薰風、⊕政工幹校等國樂社，最後有 *幼獅國樂社〔參見幼獅國樂團〕及中華實驗國樂團〔參見中華國樂團〕。國樂風氣大開後，社團間認為有加強切磋聯誼之必要，倡議籌組中華國樂會，遂於 1953 年 4 月 19 日成立，為臺灣最早成立之傳統民族音樂組織，對傳統民族音樂文化之現代化，具有肯定的貢獻。此時樂團編制不大，團員人數少於 30 人，設指揮一人或不設指揮，採徒手指揮；演奏形態有獨奏、重奏、齊奏、伴奏歌唱、小合奏（絲竹合奏）等，演奏隊形採長方形或扇形；樂曲取自古曲、民間曲、戲曲曲牌片段，重慶時代作品及來臺後少數作品。樂器除使用少數由中國攜來的改良南胡、半音階琵琶、新笛等，其他便商請三重鎮（今新北市三重區）陳先進工藝社，依圖試製許多中低音樂器，如新笛、曲笛、南胡、中胡、大胡、低胡、十四行半音揚琴、琵琶（參見●）、三絃、秦琴、大阮等，以配合現代樂團擴大聲部需求。

二、推廣時期（1961-1970）

此期仍以中廣國樂團為中心，該團除平日練習及錄製廣播用國樂節目，亦經常負起招待國賓的演出，並經常舉辦全臺巡迴及校際教學演出，1967 年起和 ⊕救國團合辦暑期國樂營。而 1965 年全臺音樂比賽〔參見全國學生音樂比賽〕列入初、高中團體及成人獨奏國樂項目，次年再加入大專組，帶動各學校成立國樂社團。同年 *臺灣師範大學國樂團參賽奪冠，1969 年起光仁小學音樂班〔參見光仁中小學音樂班〕國樂團，更締造連續參賽常勝軍的成績，國樂進入蓬勃發展期。此時樂團因參賽之故，除社會業餘樂團團員約 40 人，其他學校樂團均以 60 人為目標，設指揮一人並採用指揮棒。演奏形態仍維持前期各型，大合奏人數較多，開始採用馬蹄形演奏隊形。各校國樂社團大增，並以參賽奪魁為榮，高薪聘請名師指導，不惜借課集訓，如獲冠軍，校方給予團員記功嘉獎，對老師發放獎金，鼓勵有加，致使比賽愈趨激烈。業餘國樂團方面，有中國女子國樂團及琴聲女子國樂社的成立。最後由國立藝術館〔參見臺灣藝術教育館〕成立於 1969 年的中華國樂團，頗具規模，常定期練習及對外演出。1963 年，女王唱片開始在市面發售國樂曲集，兩岸雖仍處於禁止交流時期，內行人均知演奏者來自中國，因此國樂界爭相購買，經聽寫、揣摩、學習，演奏技巧因而更上一層。

三、專業教育時期（1971-1978）

專業學習場所方面，1969 年由莊本立在中國文化學院（今 *中國文化大學）創設舞蹈音樂專修科國樂組，後因新訂大學法規定，大學內不設專科，於 1975 年停招，另創辦 *華岡藝術學校接替，並在大學部音樂學系增設國樂組，兩校課程皆有現代國樂合奏；1971 年 ✚藝專（今 *臺灣藝術大學）亦由 *董榕森領導設立五年制國樂科，五年後再設夜間部三年制國樂科，日夜均排有現代國樂合奏，1977 年臺北南門國中 *音樂班開始招收主修國樂器學生，同年也成立現代國樂團，並於翌年參加音樂比賽獲冠軍。至於社會樂團發展有三：1、1973 年 *第一商標國樂團成立（原名正風國樂團），是一支由工商界支持的樂團，網羅多位年輕好手，雖是業餘，但水準不亞於專業；2、1974 年臺中市中興圖書館成立國樂團，由楊秉忠擔任指揮，網羅中部好手，定期練習與演出；3、1975 年臺北的中廣國樂團再度改組，招收年輕好手入團爲職業團員，同時保留老團員爲業餘團員。此時樂團人數均達 60 人左右，分吹管、彈撥、擦絃、打擊四組，各組的高、中、低聲部分明，現代交響化的國樂團已成形。

四、職業盛行時期（1979-1988）

因經濟成長，社會繁榮，政府開始提倡藝術文化，在各地興建文化中心，同時支持成立中、西職業樂團，1979 年 9 月第一個職業國樂團 *臺北市立國樂團正式成立，團員多爲科班出身，加上經費固定充足，經常定期演出及帶動其他音樂活動，從此替代中廣國樂團在國樂界之領導地位。1983 年教育部爲設專業樂團，分別成立實驗管絃樂團（今 *國家交響樂團）、合唱團【參見實驗合唱團】，翌年經國樂界反應，於 9 月成立實驗國樂團（今 *臺灣國樂團）。其他較具規模的有 1982 年成立的臺中市立國樂團，由林月里領導。同年臺中縣也在縣立文化中心成立國樂團。另外，1989 年成立了高雄市實驗國樂團（今 *高雄市國樂團），前後由蕭青杉、賴錫中、吳宏章、林一鳳相繼領軍。至此，依中華民國國樂學會 1985 年的統計，全臺大小國樂團已達 266 個之多。

五、兩岸交流時期（1989 至 20 世紀末）

1987 年起政府開放大陸探親，國樂圈也在 1988 年開始與對岸接觸，1989 年中國北派笛演奏家石家環以探親名義來臺，與中廣國樂團合作錄製《豪邁的笛族》唱片，旋於 1980 年 7 月在 *臺北市立社會教育館演出，1991 年又參加「往日情懷巡迴演唱會」中串場二首管曲，其中以串吹的方式介紹中國少見的吹管樂器。然以正式邀請來臺講學示範，首推笛演奏家詹永明，於 1980 年 9 月由觀念文化公司代爲申請，在知新廣場、✚藝專國樂科及 *文大國樂組示範演講。同年 12 月，吳素華以民運人士之妻，流離法國的二胡家之名，申請來臺演出二胡獨奏會，一曲《江河水》風靡全臺，同時也到 ✚文大、✚藝專示範講座。1991 年 9 月由日本來臺的二胡演奏家姜建華，以中國證件申請並與 ✚北市國合作演出，但不得賣票。1992 年 2 月及 1993 年笛演奏家詹永明分別與 ✚中廣及 ✚北市國合作，在 *國家音樂廳獨奏演出，並透過年代公司售票。從此來臺正式演出的中國音樂家，不勝枚舉。由於兩岸開放，臺灣國樂生態起了重大變化，影響層面廣大而深遠：1、本地樂團聘請中國演奏家、作曲家、指揮家來臺演出，經費可觀，加上定期舉辦樂器大賽，獎金大多由對岸參賽者奪得，這對臺灣國樂的發展助益不大；2、臺灣有聲出版業者受中國廉價報酬吸引，紛紛移往彼岸錄製，本地演奏家失去錄製有聲作品機會；3、廉價中國樂器大量輸入，本地樂器工廠銳減，但樂器價格並未調降，消費者並未從中獲益；4、修習國樂的教師與學生，多利用假期前往中國拜師學藝，造成本地師生在中國時是同學，返臺又是師生關係，爲師者常在背後受學生指指點點，師生倫理逆轉；5、兩岸交流後，島內孤本心態無所遁形，升等著作抄襲案相繼被發現，有助提升臺灣國樂界學術品質；6、樂團一味隨著中國發展，交響化的曲子艱深冗長，一般學生樂團難以適應，且對每年音樂比賽更無助益，在選曲困難之下，參賽團體逐年減少；7、近年國樂交響化成爲樂界爭議焦點，民族學者也適時提出本土音樂的聲音，此兩者

已成爲今後中國音樂走向的新思維。

六、多元的當代時期（21世紀）

「多元」爲這時期的現象，而「當代」則顯示了正在發展、未完成未定性的結果。地球村、國際化、主體性、政治氛圍、東南亞政策，甚至於元宇宙的諸多因素下，「國樂」從「中國傳統音樂」之簡稱，到「20世紀受到西方音樂影響，新創作出能反映中華民族精神的音樂」，到現今多元發展的新樂種。這個新的樂種，在作曲方面，原以中國傳統人文內容、或大陸景色、或中國歌謠爲素材的方式，逐漸減少，取而代之的是現代作曲技術、臺灣的傳統音樂元素，以本土風光或現代生活思維的創作手法。

「傳統」已經不再居於第一線，不同的音色美學、音樂體系、聲響風格等進行「拼奏」，如國樂團演奏韓國、印尼等不同國家民族的傳統音樂或加入不同民族的樂器演奏，這種「油漆式摻混性音色聲響美學」的聽覺感受，已脫離了半世紀以來的「水彩式融合性音色聲響美學」。

演出的形式，中西合、古今合，音樂與他元素合的多元與跨界，發展出音樂劇場、流行音樂舞臺化的新型演出，而疫情年間、元宇宙來臨，各種線上的演出與交流，也開啟了國樂演奏生態環境的新頁。

「國樂」的訓練，爲西式的教育體系方法。專業科班及樂團之指揮多接受西式指揮之訓練，樂團編制類似交響樂團，惟多了琵琶等彈絃樂器的絃樂聲部，而各聲部亦具系統化之高中低音域家族，具有個性而可能破壞和聲配器的樂器，例如「三絃」被迫減少或消失，取代的是較不具個性的「阮系家族」。而管樂聲部具諧和和聲及較大聲響的笙族不斷擴充，雙簧類如嗩吶系統不斷改良，整個國樂團的樂器編制直朝交響樂團靠攏，逐漸失去傳統民族器樂之特色。

這個時期的國樂環境，呈現了各種不同的面向：民間社團或因編制不全，或希望更多民眾參與，多演奏較早期的配器、較簡單的作品；學校社團多爲參加比賽而依編制或程度之不同，演奏大型交響性的作品，或配器簡單的絲竹樂曲；科班樂團則因編制齊全，加上學術理論的配合，乃演奏從早期的傳統樂曲到現代風格的新創作，而一些非作曲主修的學生加入創作行列，作品的質與量甚爲可觀；專業樂團則因有較多的經費及市場的壓力，從音樂劇場、歌謠的協演，到前衛性樂曲的演出等，兼具時代性、專業性及通俗性。大體來說，具歌樂性或器樂性旋律的，或大陸西北風格的，或聲響張力性大的作品較受歡迎，而較少編制卻能呈現樂器個性的絲竹室內樂創作，則受到音樂學術界或國際性的關注。

半世紀以來的「國樂」，應如1959年中廣國樂團高子銘所著《現代國樂》一書所稱的「現代國樂」，其與「交響樂」之異同，「共性」甚多，而差異性或能呈現具（現代）國樂特色的方式，包括：色彩性的處理（行韻、樂器演奏風格、張力及微分音程運用）、傳統文化思維的融入、傳統及地域音樂語彙的手法……等，這些「同中求異」的作法，即是（現代）國樂在當代時期能否與「西樂」或「世界音樂」並存，並能「各顯特色」的思維。（一～五、陳勝田撰；六、鄭德淵撰）參考資料：36, 43, 71, 73, 81, 150, 162, 227, 228, 232, 246, 247, 258

G

guoyue

●國樂

當代篇

H

韓國鑌

（1936.2.19 中國福建廈門）
*音樂學學者。1947 年
春隨父母來臺。五、六
年級就讀臺北國語實驗
國民學校時，受當時的
音樂老師 *劉德義影響
深遠，高中時與 *司徒
興城學小提琴。1959
年東海大學外文學系畢
業，即加入 ⊕省交（今

*臺灣交響樂團），為小提琴組團員（1959-
1964），同時義務擔任 *《功學月刊》協編與主
筆，並以筆名「余韋」主持復興電臺音樂欣賞
節目（1959-1964），此節目因內容多元豐富，
以及其講解之精微，配合文字資料（《功學月
刊》、《復興廣播月刊》撰文、定期印發補充
資料）之補益，成為受喜愛、樂教推展績效卓
著、影響深遠的節目。韓國鑌也因而以非科班
出身者，受聘為 ⊕藝專（今 *臺灣藝術大學）
音樂科講師（1962-1963）。在 1960 年代，從
學校刊物到報刊、雜誌撰寫無數的文稿；或譯
介、或評論、或鼓吹（配合社會音樂活動），
讓大眾更了解音樂。其淵博的音樂學識與精湛
的外語能力，使他也成為 1960 年代外籍音樂
家與學者演講時，不可或缺的翻譯與助講人
選。「紐約木管五重奏」在美國國務院派遣
下，來臺灣演出，並舉行講習會多場，全程由
韓國鑌翻譯助講，其卓越的表現，令該團成員
之一 Samuel Baron 極度讚賞，而於 1964 年 3
月底安排赴美，首開西北大學音樂學院紀錄：
以非音樂科系畢業生，越級進入研究所。1966

年獲西北大學音樂史碩士，並獲助教獎學金，
繼續攻讀博士學位。1971 年因教學聲望備受肯
定，而被聘為北伊利諾大學音樂學院教授（至
2003）。1974 年獲西北大學音樂史博士，1975
年為該校創立世界音樂中心。韓國鑌視野漸
寬，除西洋音樂外，研究範疇廣達世界音樂，
並對亞洲的印度、印尼、泰國、日本、中國以
及東南亞少數民族之音樂無所不精，其學術論
述著作散見多國學術刊物，備受國際學術界之
推崇，獲獎無數，例如美國國家人文教學獎
（1983）、北伊利諾大學校長優秀教學講座
（1998）、美國國家藝術獎（2007）等。雖然
其完成學業後長住國外，但仍對臺灣有深遠的
影響。1978 年，率領所創立的北伊利諾大學
世界民俗樂團的中國國樂組到臺灣表演，全體
14 位洋人演奏 *國樂。1985 年，應 *藝術學院
（今 *臺北藝術大學）聘為音樂學系訪問教授，
為期一年，引進並教導印尼巴里島的甘美朗音
樂。1992-1993 年再度應聘，並引進中爪哇甘
美朗，在 1993-1994 年擔任同校新設立的傳統
藝術研究所所長。其間也兼任 *臺灣大學、交
通大學（今 *陽明交通大學）以及 *東吳大學、
*中國文化大學等學校教授。其中、英文著作
相當豐富，發表於許多重要的期刊與百科全
書，包括在 *Ethnomusicology*、*Asian Music*、
ACMR Reports、*New Grove Dictionary of Music
and Musicians* (2nd edition)、*Garland
Encyclopedia of World Music* (Far East volume)、
Encyclopedia of Contemporary China、
Encyclopedia Britannica 等百科辭書撰寫文章，
以及四本世界音樂教科書中之教材。

　　重要著作之外，更將音樂學上的許多新知介
紹給臺灣讀者，堪稱「在臺第一」，項目包括：
1、最早提倡民族音樂學者之一（《音樂中國文
集》內數文，1966）；2、第一位提倡音樂圖像
學的人（《藝術家》1986-1993，第 129-214 期）；
3、第一位在美國實地挖掘研究早期留美樂人
者（《留美三樂人：黃自‧譚小麟‧應尚能留
美資料專輯》，1984）；4、第一位介紹世界音
樂觀念者（散見 1991 年報刊雜誌）；5、第一
位引進並教導印尼甘美朗音樂者（⊕北藝大，

1985 和 1993）；6、第一位從民族與世界觀介紹樂器者（散見＊《北市國樂》1997-2004，第129-200 期）；7、第一位以中文研究與推介美國阿帕拉契山區傳統音樂與影響者（《樂覽》191 期、《美育雙月刊》197-207 期、《關渡音樂學刊》28、32、34 期）。2003 年自北伊利諾大學退休，隨即受肯塔基大學亞洲中心特約爲中心成員及音樂學院訪問教授。餘暇仍不斷爲臺灣音樂藝術刊物撰寫音樂論述文章。中文論著包括：《旅美音樂見聞錄》（1969）；《音樂的中國》（1972）；《自西徂東》第一輯（1980）、第二輯（1985）；《現代音樂大師：江文也的生平與作品》（1988）；《留美三樂人：黃自・譚小麟・應尚能留美資料專輯》（1990）；《韓國鏜音樂文集》：第 1 集《中國近現代音樂史》（1990）、第 2 集《藝術、文化與社會》（1995）、第 3 集《民族音樂》（1992）、第 4 集《樂器文化》（1999）、第 5 集《美國民間音樂與樂器》（2016）；《中國樂器巡禮》（1991）；《耕耘一畝樂田：戴粹倫》（2002）與《鐘鼓起風雲：莊本立》（2003）。譯著包括《西洋音樂百科全書》（1994）與《古典音樂源起》（1994）。

（陳義雄撰）參考資料：151

何志浩

（1904.12.4 中國浙江象山西周鎮儒雅洋村—2007.8.3 臺北）

歌曲作詞者、軍事專家。在中國期間曾任國民軍事訓練委員會主席、浙江綏靖總部中將副司令等職。1949 年到臺灣後，歷任第 25 師師長、聯勤總部政治部主任、總政治部政戰計畫委員會主任委員、總統府參軍等要職，官拜將軍，並擔任中華民族舞蹈協會理事長。1967 年退役後，受聘爲中國文化學院（今＊中國文化大學）教授。其在音樂領域的貢獻爲歌詞的撰寫，大致可分爲以下數類：

一、單篇歌詞。如軍歌，較著名的是〈從軍樂〉（朱永鎭曲，1956）、〈領袖萬歲歌〉（＊李中和曲，1961）、〈我們都是一家人〉（李中和曲，1965）、〈陸軍軍歌〉（＊樊燮華曲，1967）及〈軍紀歌〉（李中和曲，1977），約有 20 多首【參見軍樂】。

二、聯篇歌詞。如《偉大的中華》1967 年獲「中山文藝獎」，全曲共分十一樂章——序歌〈大哉我中華〉、〈珠江之歌〉、〈長江之歌〉、〈黃河之歌〉、〈長城之歌〉、〈五岳之歌〉、〈白山黑水之歌〉、〈蒙藏之歌〉、〈四海五湖之歌〉、〈寶島之歌〉、結章〈青天白日滿地紅〉，和《偉大的國父》（九樂章）獲教育部頒贈「社會教育獎」、《黃埔頌》（五樂章）等。此外《中國民歌組曲》（＊黃友棣曲）更是音樂會常見的曲目。

三、爲舞曲填詞：如獨唱的〈國花舞〉——1964 年 7 月 21 日，經行政院正式核定將梅花訂爲我國的國花，舞蹈家李天民以古曲〈梅花三弄〉爲舞曲編成《國花舞》，由何志浩填詞，後於 1967 年出版唱片。獨唱〈苗女弄杯〉——李天民以苗族民謠〈湘江戀〉爲舞曲編成《苗女弄杯》，1961 年出版唱片，此處尚未介紹由何志浩填詞；然據＊行政院文化建設委員會（今＊行政院文化部）資料：此舞普遍受到歡迎，後舞曲改由樂團演奏，詞復由當時「民族舞蹈推行委員會」主任何志浩填詞。合唱《鳳陽歌舞》（安徽民歌組曲，1969，黃友棣編曲，印在《中國民歌組曲集》（1973，第 1 集內）；舞劇《黃帝戰蚩尤》（1965，黃友棣曲）。其他尚有與黃友棣合編《中華樂府》（1972）。

四、爲古曲填詞。如〈春江花月夜〉及〈霓裳羽衣曲〉等。

何志浩不但熱中於歌詞撰寫，更因軍中職務關係，擔任中華民族舞蹈協會理事長，在民族舞蹈推行委員會成立之初，領導臺灣民族舞蹈的推廣，於 1958 年 1 月 1 日督導發行臺灣第一本舞蹈雜誌《民族舞蹈》，更於 1970 年代撰寫近代第一部較完整的《中國舞蹈史》（1970）及《舞蹈通論》（1971）。此外，亦有詩集與軍事著作出版，包括《仰天長嘯集》（1955）、《壯志凌雲集》（1977）等。（李文堂撰）

重要作品

一、單篇歌詞：〈從軍樂〉朱永鎭曲（1956）；〈領袖萬歲歌〉李中和曲（1961）；〈我們都是一家人〉

李中和曲（1965）；〈陸軍軍歌〉樊燮華曲（1967）；〈玫瑰花兒為誰開〉四川民歌，黃友棣（1973）；《杏花村》三部合唱，黃友棣曲（1973）；〈冬雪春華〉青海民歌，黃友棣曲（1973）；〈彌度山歌〉雲南民歌，黃友棣曲（1973）；〈馬蘭姑娘〉臺灣山地民歌，黃友棣曲（1974）；〈驢德頌〉梁寒操原詞，何志浩和韻（1974）；〈領神紀念歌〉黃友棣曲（1975）；〈華岡歌頌〉黃友棣曲（1975）；〈華岡頌〉黃友棣曲（1976）；〈軍紀歌〉李中和曲（1977）；《澎湖姑娘》二部合唱，黃友棣曲（1980）；〈國花頌〉黃友棣曲（1981）；〈自強晨跑歌〉黃友棣曲（1981）；〈三民主義統一中國〉黃友棣曲（1981）；〈國慶歌〉黃友棣曲（1983）；〈歌頌國民革命軍之父〉黃友棣曲（1984）、〈廣青精神〉黃友棣曲（1985）；〈造船興國〉黃友棣曲（1985）；〈春之踏歌〉黃友棣曲（1985）；〈翠柏新村之歌〉黃友棣曲（1985）；《國魂頌》男聲三部，黃友棣曲（1988）；〈美國密西根中華婦女會會歌〉黃友棣曲（1994）。

二、聯篇歌詞：《偉大的國父》九樂章大合唱，黃友棣曲：〈天生聖哲〉、〈十次起義〉、〈碧血黃花〉、〈武漢興師〉、〈二次革命〉、〈廣州蒙難〉、〈黃埔建軍〉、〈北上救國〉、〈盛德巍巍〉（1965）；《黃埔頌》五樂章大合唱，黃友棣曲：〈頌讚黃埔建軍〉朗誦、〈發揚黃埔精神〉唱歌、〈鑄立黃埔軍魂〉唱詞、〈開拓黃埔功業〉唱詩、〈齊向黃埔歡呼〉口號（1966）；《偉大的中華》十一樂章大合唱，黃友棣曲：〈大哉我中華〉序歌、〈珠江之歌〉、〈長江之歌〉、〈黃河之歌〉、〈長城之歌〉、〈五岳之歌〉、〈白山黑水之歌〉、〈蒙藏之歌〉、〈四海五湖之歌〉、〈寶島之歌〉、〈青天白日滿地紅〉結章（1966）；《偉大的領神》六樂章大合唱，黃友棣曲：〈武德樂〉、〈承天樂〉、〈慶善樂〉、〈崇戎樂〉、〈仁壽樂〉、〈萬歲樂〉（1966）；《鳳陽歌舞》安徽民歌組曲，黃友棣曲：〈鳳陽花鼓〉、〈鳳陽歌〉（1969）；〈美哉台灣〉黃友棣曲（1970）；《金沙江上》西康民歌組曲，黃友棣曲：〈金沙江上〉、〈西康舞曲〉、〈仙樂風飄〉、〈康定舞曲〉、〈喇嘛活佛〉（1971）、《蒙古牧歌》蒙古民歌組曲，黃友棣曲：〈蒙古草原〉、〈蒙古姑娘〉、〈月上古堡〉、〈小黃鸝鳥〉（1972）；《苗家少女》苗族民歌組曲，黃友棣曲：〈金環舞〉、〈苗家月〉（1972）；《湘江風情》湖南民歌組曲，黃友棣曲：〈湘江戀〉、〈江上遊〉（1972）；《西藏高原》西藏民歌組曲，黃友棣曲：〈世界高原〉、〈寒漠甘泉〉、〈遍地黃金〉、〈巴安弦子〉（1972）；《江南鶯飛》江蘇民歌組曲，黃友棣曲：〈無錫景〉、〈團扇舞〉（1972）；《阿里飛翠》山地民歌組曲，黃友棣曲：〈阿里山中〉、〈高山之春〉、〈彩雲追月〉、〈月下歌舞〉（1972）；《傜山春曉》粵北傜歌合唱組曲，黃友棣曲：〈黃條沙〉、〈細問鳳〉、〈萬段曲〉、〈楠花子〉（1972）；《長白銀輝》東北民歌組曲，黃友棣曲：〈東北謠〉、〈太平鼓舞〉（1972）；《錦城花絮》山歌民歌組曲，黃友棣曲：〈玫瑰花兒為誰開〉、〈四季花開〉（1972）；《山地風光》山地民歌組曲，黃友棣曲：〈豐年舞曲〉、〈賞月舞曲〉、〈豐年舞曲〉、〈賞月舞曲〉（1972）；〈天地一沙鷗〉黃友棣曲（1973）；《滇邊掠影》雲南民歌組曲，黃友棣曲：〈雨中花〉、〈鷓鴣聲〉（1972）；《漓江之春》廣西民歌組曲，女聲三部，黃友棣曲：〈送郎〉、〈望郎〉（1972）；《紅棉花開》廣東小調組曲，黃友棣曲：〈紅棉好〉、〈花中花〉、〈紅滿枝〉（1973）；《嶺南春雨》廣東小調組曲，黃友棣曲：〈鵑初啼〉、〈蝶低飛〉、〈柳生煙〉（1973）；《愛國歌曲二首》黃友棣曲：〈中華民國頌〉、〈三民主義頌〉（1984）；《國格頌》黃友棣曲：〈中華民國萬歲〉、〈莊嚴的國歌〉、〈國旗永飄揚〉、〈至高無上的國格〉（1988）；《天地一沙鷗》梁明曲，混聲合唱曲（1988）。

三、為舞曲填詞：〈國花舞〉獨唱，取自古曲〈梅花三弄〉（1967）；〈苗女弄杯〉獨唱，取自苗族民謠；〈湘江戀〉（1960年代）；《鳳陽歌舞》安徽民歌組曲，黃友棣編曲，（1969）；《舞劇曲集》黃友棣曲：〈大禹治水〉、〈採蓮女〉（1964）；《舞劇合唱歌曲》黃友棣曲：〈黃帝戰蚩尤〉、〈百花舞〉（1965）。

四、為古曲填詞：〈春江花月夜〉及〈霓裳羽衣曲〉等。

合唱音樂

臺灣的合唱音樂，可以從兩個部分來看，一是臺灣合唱音樂的發展史；二為臺灣合唱音樂的活動與近況。兩者相輔相成，建構臺灣合唱音樂的發展。

一、臺灣合唱音樂的發展史

（一）教會合唱音樂

　　教會禮拜儀式中對於音樂的重視，為西方音樂史留下許多的聖樂作品。這樣的歌唱傳統所衍生的「詩歌」或「聖歌（詩）」，與擔任該項聖職的合唱團「詩班」或「聖歌隊」，隨著17世紀荷蘭人佔據臺灣時，傳教士致力教導臺灣的原住民，用他們所帶來的曲調，或是原住民原有的曲調唱出詩歌〔參見●原住民基督教音樂〕。根據記載，1635年荷蘭傳教士R. Junius來臺宣教時排有聖歌合唱。而在鄭成功時期（1662-1683），曾嚴格禁止傳教活動，使得教會音樂隨荷蘭人的離開而告中斷。直到19世紀末，傳教活動才再度興盛起來，外來的傳教士們，在南、北臺灣創辦了許多教會學校，並開設許多有關於教會音樂的課程。除了傳教士所帶來的西方傳統詩歌外，將不同的曲調填上基督教義的歌詞，更是教會詩歌創作的重要方式之一，例如駱先春（參見●）及其子駱維道（參見●），便曾深入各鄉鎮採集原住民民歌曲調，並填上宗教意涵的歌詞，成為富有臺灣味的詩歌。而駱維道更進一步將原住民、客家、臺灣歌謠的曲調運用在創作上，成為具有不同風貌及意義的合唱作品。此外，為因應禮拜儀式的需要，除了翻唱外來的詩歌作品外，還有許多臺灣本土作曲家，持續不斷地發表其創作作品，例如：駱維道、*林福裕、*蕭泰然以及天韻詩班（參見④）裡的音樂工作者等，為臺灣的教會合唱音樂增添許多色彩。

（二）非教會合唱音樂

　　日治時期，臺灣人雖然在日本人高壓統治之下，但是仍然保存不能忘懷的華夏民族中國文化，例如臺灣文化協會目的：追求臺灣人民族自決，提高臺灣文化。臺灣母國文化的音樂，也獲得發展的空間，如音樂家鄧雨賢（參見④）的作品《望春風》（參見④）是用中國五聲音階作曲，他的成長是在大正時代，但是後來進入昭和裕仁天皇時期，裕仁的侵略野心發動大東亞共榮圈，當時臺灣已經被封鎖，一切日本化華文禁止使用，當然音樂也東洋化如楊三郎（參見④）的作品《港都夜雨》（參見④）是比較接近用東洋化音群，臺灣光復回歸祖國後，也有國片進入臺灣市場，有電影就會有影片主題曲出現，因此很多電影跟音樂歌曲是融為一體。*呂泉生曾指揮臺灣文化協進會合唱團。一方面，日本政府規劃了臺灣的普及教育與師範教育，並在課程中安排了「唱歌」為必修課程，使得許多與歌唱有關的教授方式紛紛被提出與傳授〔參見師範學校音樂教育〕。1945年後，由於推行國語，禁唱日本歌，使得音樂教材幾乎成了真空狀態。因此熱絡地募集新歌、翻譯世界名曲與填寫中文歌詞外，也鼓勵作詞、作曲家創作新詞曲投稿。國民政府來臺後，光復初期合唱停滯的原因：1、學習國語，沒有空來唱歌。2、光復後對日本文化排斥，不想要再唱日本合唱曲。3、少有合唱歌曲的樂譜傳到臺灣。4、英文及其他的外文歌詞，在當時算是較困難的，一般人不喜歡也聽不懂。這個時期包括來從臺灣留學日本的音樂家，以及從大陸來臺的音樂家，其中許多人對於臺灣的合唱教育做出了巨大的貢獻。以下是各時期對合唱音樂有貢獻人物：

日治時期	王雲峰、王錫奇、江文也、呂泉生、呂炳川、李九仙、李中和、李志傳、李君重、李金士、辛永秀、周遜寬、周慶淵、林秋錦、林善德、林進生、林澄沐、林鶴年、邱玉蘭、柯明珠、柯政和、翁茂榮、高慈美、高錦花、張常華、張彩湘、張登照、許江漢、郭芝苑、陳招治、陳泗治、陳暖玉、黃清溪、廖朝墩、蔡淑慧、鄭有忠、戴逢祺、羅慶成等人。
二戰後	王沛倫、司徒興城、申學庸、石嗣芬、江心美、汪精輝、李永剛、沈炳光、林運玲、胡美珠、康謳、張錦鴻、陳暾初、樊變華、蔡繼琨、鄭秀玲、蕭而化、賴孫德芳、戴序倫、戴粹倫、薛耀武等人。

　　在1970年代的威權時期，由於政治上的因素，致使反共歌曲、愛國歌曲（參見④）成為了當時政府推動政治及思想教育的標誌之一。中廣合唱團由林寬指揮、*中央合唱團由*劉德義指揮。此時國人創作的合唱作品，或是歌唱活動中選定的曲目，內容常與政治立場相關

聯。本土作曲家呂泉生，在 1950 至 1980 年代有相當大的影響與貢獻：不僅擔任 *《新選歌謠》的編輯，提供各國名曲譯作、兒童創作歌謠〔參見兒歌〕、愛國歌謠〔參見 ❹ 愛國歌曲〕及本土民謠，更藉由舉辦合唱比賽、組織合唱團，在臺灣各地推廣合唱音樂，在 1957 年催生了臺灣第一個私立兒童合唱團體——*榮星兒童合唱團，並擔任團長。1987 年他從 ✚實踐家專（今 *實踐大學）退休之後，便專職於榮星合唱團指揮以及歌曲的寫作，先後改編及創作了許多令人耳熟能詳的合唱作品，如《農村酒歌》（1948）、《快樂的聚會》（1948）和《阮若打開心內的門窗》（參見❹，1958）等。受其影響，從榮星兒童合唱團孕育出來的指揮有：吳琇玲（1958-）、姜靜芬（1958-）、杜明遠（1957-）、連芳貝（1963-）等。1970 年代中，音樂教育家 *李抱忱來臺定居，推廣合唱教育，並從事創作，使臺灣的合唱音樂風氣逐漸興起。另外，旅美學習作曲及指揮的沈炳光（1921-）訪臺期間（1947-1958），致力於合唱教學與推廣，也播下了臺灣合唱藝術的種子，現今多位著名的合唱指揮，如 *戴金泉、*陳澄雄、*林福裕等人都是其當年的學生。合唱曲創作方面，除上述兩位外，還有 *黃友棣、*郭子究、*郭芝苑、*張炫文、*錢南章、*馬水龍、林福裕、駱維道與蕭泰然等多位作曲家，也都對臺灣非教會合唱音樂的發展有很大的貢獻。另外，於 1973-1978 年間，曾在中國文化學院（今 *中國文化大學）音樂學系任教的 *包克多，也為臺灣合唱音樂的發展投注心力。在他的訓練和指揮下，幾乎每個月都有新的音樂會或歌劇展演，在他任教的五年當中，藉由不斷地演出來帶動教學，也影響了 *杜黑、沈新欽（1953-）、林舉嫻（1956-）、蘇慶俊（1956-）和郭孟庸（1957-）等多位現在的合唱指揮。除前述幾位外，還有蘇森墉（1919-2007）、鄭錦榮（1921-2013）、劉天林（1928-2022）、楊兆禎（1929-2004，參見❸）、洪綺玲（1955-2015）、唐天鳴（1968-2019）等人。其他活躍於臺灣合唱界的指揮（至 2023 為止）如下：

21 世紀	丁亦澄、于善敏、方素貞、王郁馨、毛國任、古育仲、白玉光、朱元雷、朱如鳳、朱宏昌、江怡臻、吳宏瑋、吳佩娟、吳尚倫、吳庭管、吳淨蓮、吳聖穎、吳麗秋、呂錦明、宋茂生、李小珍、李如韻、李建一、李德淋、李熙毅、李寶鈺、沈炳光、何家瑋、周幼英、周欣潔、周靖順、房樹孝、林菁、林于青、林志信、林佳田、林欣瑩、林佩貞、林昀瑀、林坤輝、林俊龍、林宣甫、林培琦、林淑娜、林學嫻、姜智浩、洪約華、洪信宥、洪晴瀠、紀景華、胡宇光、胡志濤、孫清吉、孫愛光、徐珍娟、翁佳芬、翁建民、翁誌廷、倪百聰、馬彼得、馬韻珊、柴寶琳、高雅芳、高端禾、高慧容、張成樸、張芳宇、張娟娟、張殷齊、張筱琪、張聖潔、張維君、張語慈、梁秀玲、莊介誠、莊敏仁、莊璧華、連芳貝、郭心怡、郭美女、陳安瑜、陳玫妏、陳茂生、陳威宇、陳淑慧、陳婉如、陳雲紅、陳詩音、陳曉雰、陳麗芬、陸一嬋、傅湘雲、彭孟賢、彭翠萍、彭興讓、曾怡蓉、曾惠君、湛濠銘、黃忠德、黃俊達、楊子清、楊艾琳、楊宜真、楊明慧、楊瑩雪、楊覲伃、裴尚芬、詹怡嘉、詹淑芳、鮑恆毅、熊師拾、劉育真、劉紹棟、劉葳莉、劉曉書、劉曉穎、劉靜諭、魯以諾、歐遠帆、潘兆鴻、潘宇文、潘紘融、潘國慶、蔡月雲、蔡永文、蔡佑君、鄭仁榮、鄭有席、鄭吟苓、鄭逸伸、錢善華、盧文萱、盧瓊蓉、賴淑芳、戴怡音、戴金泉、謝美舟、謝斯韻、謝綺倩、鍾佳諭、鍾欣縈、聶焱庠、顏忻忻、蘇秀華、龔家欣等人。

二、臺灣合唱音樂的活動與近況

為了「倡導音樂藝術，發掘音樂人才」，臺灣於 1947 年起舉行臺灣省音樂比賽。而在臺北市改制為直轄市後，改名為「臺灣區音樂比賽」；而在 1999 年精省之後，該比賽先更名為全國音樂比賽（2000），又於 2001 年更名為 *全國學生音樂比賽。在眾多團體組的音樂比賽項目中，也包含了合唱，組別從國小、國中、高中，到大專、社會組。這項每年舉辦的全國學生音樂比賽，除了落實合唱教育外，也讓合唱音樂漸漸有了發展的空間，進而吸引並培養更多的合唱愛好者，一起加入合唱音樂的行列，比較遺憾的是，教育部把社會組合唱比賽移交給 *行政院文化建設委員會（今 *行政

院文化部）辦理後，導致停賽了好多年，經
*中華民國聲樂家協會理事長暨*東吳大學音樂系所主任孫清吉多年來向歷任➕文建會主委建言，終於在 2012 年➕文建會盛治仁主委提撥比賽獎金，開始主辦全國社會組合唱賽，第 1 屆臺東美學館承辦，第 2 屆起由彰化美學館承辦，除男聲、女聲、混聲組外，還增加樂齡組。其他大型比賽有*行政院客家委員會每年主辦的全國賽（含 A Cappella 組）及僑務委員會不定期的全國賽。還有官方所舉辦的合唱比賽，如 1997 年起，由*國父紀念館所舉辦的「全國中山杯金嗓獎合唱比賽」。以及 2000 年開始，教育部、臺北市等各縣市政府舉辦的「全國學生鄉土歌謠比賽」，內容有福佬語、客家語、原住民語以及新住民語，藉此增進年輕學子學習臺灣本土母語歌謠與融合新住民的機會。然上述的各類比賽，都有某些的缺失，即承辦人員有的沒有足夠專業與敬業精神。其中問題包括比賽場地的選擇，以及比賽的指定曲之音域與難易等問題。有鑑於臺灣合唱團沒有國際交流平臺的窗口，2011 年孫清吉發起並集結全省學有專精的合唱指揮，於 2013 年 3 月 31 日成立臺灣合唱協會（Taiwan Choral Association，簡稱 TCA），以「結合海內外合唱指揮家以及喜愛合唱之友、共同推廣合唱藝術、深化合唱教學與研究、以促進國內外合唱及藝術文化之發展」為宗旨與工作的目標。首屆理事長由孫清吉擔任，第 2、3 屆理事長為翁佳芬。展望協會發展除繼續吸引國內優秀的合唱指揮加入外，亦鼓勵熱愛合唱藝術之各界人士加入，讓臺灣合唱協會成為一個非營利之優質社會團體，有效集結各界的資源在民間紮根，積極推動各級學校、社會成立合唱團，落實將合唱相關活動廣布至都市及鄉村的每一角落，藉合唱藝術文化提升全民之美育涵養，建立臺灣合唱平臺，促進國際合唱交流，共同創造人類生命的最高價值。近年來，隨著世界樂壇越來越重視合唱音樂的潮流趨勢，臺灣的合唱團體（含 A Cappella）也有明顯的進步與改變，演出水準越來越高，演唱曲目的深度及廣度都有顯著的提升；而這些優秀團隊，也逐漸將舞臺搬

到國際性合唱音樂節及國外巡迴演出，並且參加國際性重要合唱大賽，不但屢創佳績，也贏得了全世界合唱愛好者的肯定，例如木樓合唱團、*台北室內合唱團、*台北愛樂室內合唱團、*福爾摩沙合唱團、*拉縴人男聲合唱團、歐開合唱團等。至於臺灣各縣市的合唱團，如下列：

地點	合唱團
臺北市	政大振聲合唱團、實驗合唱團、木樓男聲合唱團、福爾摩沙合唱團、台北愛樂合唱團、台北愛樂室內合唱團、臺北市教師合唱團、天韻合唱團、音契合唱團、青昀合唱團、廣青合唱團、榮星合唱團、台北世紀合唱團、大世紀合唱團、台北藝術家合唱團、台北室內合唱團、大愛之聲合唱團、台北市松韻合唱團、幕聲合唱團、樂興女聲合唱團、臺灣合唱團、新節慶合唱團、台灣驚喜合唱團、台北喜悅女聲合唱團、拉縴人男聲合唱團、拉縴人青年合唱團、台北當代合唱團、台北漢聲合唱團、台大合唱團、臺大星韻合唱團、台大 EMBA 合唱團、雅歌樂集婦女團、蔚藍之聲合唱團、八角塔男聲合唱團、中山女高校友合唱團、逢友合唱團、朵苑合唱團、台灣創價學會之新世紀合唱團、太平洋合唱團、白鳥合唱團、虹之聲合唱團、雛鳳合唱團、雄獅合唱團、沛思婦女合唱團、扶輪社婦女合唱團、法吉歐利合唱團、鳳鳴合唱團、大湖愛樂合唱團、G 大調男聲合唱團、中山椿萱合唱團、真如苑合唱團、東吳校友合唱團，以及各大中小學、校友合唱團。
基隆市	基隆市愛樂合唱團、啄木鳥合唱團、雨韻合唱團、醏之聲男聲合唱團。
宜蘭縣	仰山合唱團、晨曦合唱團。
新北市	亞特愛樂合唱團、淡江聽濤合唱團、師友合唱團、同心合唱團、臺北華新兒童合唱團、新北市少年合唱團、新北市原住民合唱團。
桃園市	星穎藝術合唱團、桃園知音合唱團、桃園愛樂合唱團、中壢合唱團、桃園縣荷聲合唱團、新桃源樂友合唱團。
新竹縣	泰雅之聲合唱團、悅樂合唱團、原客混聲合唱團、晶晶兒童合唱團、新竹縣原住民教師合唱團。
新竹市	新竹科學園區合唱團、新竹市立混聲合唱團、沂風女聲及混聲合唱團、陽明交大友聲合唱團、逢友新竹合唱團、新竹市醫聲合唱團、竹友男聲合唱團、竹友混聲合唱團、新竹采風拾樂合唱團。
苗栗縣	苗栗縣合唱團。

地點	合唱團
臺中市	台中藝術家合唱團、台中室內合唱團、台中愛樂合唱團、台中琴瑟合唱團、台中新世紀合唱團、台中市青青合唱團、中市筑韻合唱團、中市東勢區弘韻婦女音樂協進會合唱團、西羅亞盲人合唱團、濤韻男聲合唱團。
彰化縣	彰化市立圖書館合唱團、彰化縣教師合唱團。
南投縣	南投心韻合唱團、草鞋墩愛樂合唱團、臺灣原聲童聲合唱團。
雲林縣	雲林愛樂室內合唱團、雲科合唱團。
嘉義縣	嘉義室內合唱團。
嘉義市	嘉義女聲合唱團。
臺南市	台南室內合唱團、南市愛樂合唱團、南市混聲合唱團、南市幼獅合唱團、府城教師合唱團、大地合唱團、台南兒童合唱團。
高雄市	高雄市教師合唱團、天生歌手合唱團、天音合唱團、樹德葛利音合唱團、高雄室內合唱團、四季合唱團、漢聲合唱團、南風合唱團、雄風合唱團、臺灣合唱團、寶樹合唱團、高雄市合唱團、新藝社合唱團、高雄市聖詠團、紅木屐合唱團、世紀兒童合唱團、高雄市幼獅合唱團、高雄市婦女合唱團、高雄市兒童合唱團、高雄市佳音合唱協會、高雄市政府合唱團、高雄市美國鄉親合唱團、高雄市政府合唱團、Fantasia人聲樂團。
屏東縣	屏東室內合唱團、雅歌合唱團、希望兒童合唱團。
花蓮縣	花蓮合唱團、花蓮客家合唱團、花蓮婦女合唱團。
臺東縣	台東室內合唱團、南島合唱團、蝴蝶合唱團、山水合唱團。
其他	Sirens人聲樂團、Semiscon Vocal Band神秘失控、Voco Novo爵諾人聲樂團、VOX玩聲樂團、The Wanted尋人啓事等無伴奏歌唱（A Cappella）團體。

另外，目前國內也有許多合唱基金會或組織（如＊台北愛樂文教基金會、台灣合唱中心、音契文化藝術基金會、采苑藝術文教基金會、新合唱文化藝術基金會、＊拉縴人文化藝術基金會等），以及著名的合唱團體。為了推廣合唱音樂和提升臺灣的合唱水準，除了定期舉辦音樂會外，並經常引薦（邀請）國外知名的合唱指揮或團體來臺演出。在合唱教育方面，定期舉行國際性合唱音樂節、舉辦合唱指揮營或音樂研習活動。目前，臺灣各合唱團的演出曲目

和表演類型，十分豐富且多元，因為來臺表演的國外合唱團體，為了推廣本國的合唱音樂，多會帶來他們國家最新和最具代表性的作品；國內的合唱指揮到國外參加音樂節及相關活動時，也會主動收集喜歡的錄音和曲譜；再加上四通八達的網路，曲目搜尋方便，為臺灣的合唱做了不少貢獻。但從臺灣光復至今，除⊕客委會的李永得主委在2019年7月成立國立客家兒童合唱團外，政府遷臺至今七十多年，雖已成立好個公立或行政法人的職業管弦樂團及國樂團，卻沒有專業推廣臺灣歌謠的重唱或合唱團體，來演唱臺灣優美的歌謠、音樂劇或歌劇。主因是沒有一個公立的職業合唱團，無法一起扎實地將臺灣歌謠音樂向下扎根與推廣。期望政府相關單位能儘速成立職業合唱團，讓臺灣歌謠可接地氣，串聯臺灣音樂的本土化、在地化與國際化，順便帶動臺灣優秀劇作家、作曲家創作的風潮，讓獲得國內外演唱文憑的年輕優秀聲樂家，有穩定的工作與演出機會，也讓有意學習聲樂的學生未來有個目標與願景。在為年輕藝術家建構舞臺的同時，讓臺灣的歌謠、本土音樂劇或歌劇作品傳播及揚名到世界各地。檢視臺灣的合唱音樂發展歷程相對比較短，目前合唱作品的質和量都無法與西方國家相提並論，因此當積極邀請和鼓勵新生代的音樂創作者，創作或改編屬於臺灣自己的合唱作品。

1945年臺灣光復後，隨著政治、經濟、環境的改變，以及科技的進步，臺灣合唱音樂隨著歷史、社會脈動與文化發展，合唱作品在「繼承傳統」與「現代創新」的兩條路上並行，作曲家多以融合的理念，依各人美感經驗與創作理念，運用傳統音樂素材與西洋作曲手法編寫合唱曲，讓合唱音樂更多元。光復後為臺灣創作或編寫的作曲家，以呂泉生、李抱忱、林福裕、＊林聲翕、＊許常惠等人最具有代表性。另外有王之筠、王士榛、王正芸、王明哲、王思雅、王品懿、王雲峰（參見四）、王韻雅、王毓燦、王樂倫、方斯由、方清雲、冉天豪、＊史惟亮、石青如、石郁琳、包克多、白若佳、伍素瑾、朱怡潔、＊江文也、江秀珠、江佳貞、

江佳穎、任眞慧、任策、艾倫・樓幸、宋及正、宋婉鈺、沈炳光、沈錦昌、*沈錦堂、何品達、何家駒、何榮明、何碧玲、余忠元、余國雄、呂文慈、呂金守、呂怡穎、呂錦明、李之光、李子韶、*李子聲、*李中和、李元貞、*李永剛、*李自傳、李志純、李志衡、李宛庭、李明勳、李和莆（文彬）、李欣芸、李孟峰、李忠男、李若瑜、李奎然、李思嫺、李建諭、*李泰祥、李哲藝、李清揚、*李振邦、李雅婷、李綺恬、李豐旭、*呂丁連、吳仁瑟、吳世馨、吳成家、吳孟翰、吳昭蓉、吳昊、吳家鳳、吳博明、吳媛蓉、吳叠、吳聖穎、祈少麟、邵光、長風、周子鈴、周久渝、周幼英、周書紳、周裕豐、周鑫泉、林昀珇（依潔）、林芳宜、林芝良、林岑芳、林岑陵、林京美、林欣盈、林育伶、林佳儀、林孟慧、林松樺、林明杰、林垂立、林振地、林桂如、林茵茵、林純慧、林梅芳、林進祐、林清義、林道生（參見●）、林雲郎、林碩俊、林燁傑、林銀森、林樂培、林慕萱、屈文中、*金希文、金巍、松下耕、卓綺柔、邱妍甯、*施福珍、洪郁閎、范立平、*柯芳隆、柯曉玄、胡宇君、胡泉雄、紀淑玲、哈尤尤道（莊春榮）、秋明、姚讚福、洪一峰（參見四）、洪千惠、洪于茜、洪良一、洪郁閎、*洪崇焜、唐秀月、唐佳君、唐迪歆、桑磊柏、*徐松榮、徐晉淵、徐錦凱、徐鳴駿、孫思嶠、孫惠玲、孫瑩潔、侯志正、*馬水龍、馬定一、馬彼得、*馬思聰、高任勇、高竹嵐、高振剛、梁婉筠、梁鍾暉、*康謳、*連信道、連憲升、張玉樹、張玉慧、張弘毅、*張邦彥、*張炫文、張俊彥、張家綾、*張清郎、張捷、張菁珊、張舒涵、張惠妮、張義鷹、*張錦鴻、張曉峰、張曉雯、張譽馨、張瓊櫻、郭乃惇、*郭子究、*郭芝苑、郭孟雍、陳士惠、*陳中申、陳以德、陳立立、陳功雄、陳可嘉、陳承助、陳玟君、陳怡穎、*陳泗治、陳欣宜、陳欣蕾、陳玫琪、陳明宏、陳政文、陳宜貞、*陳建台、陳秋霖、*陳茂萱、陳武雄、陳明章、*陳清忠、陳家輝、陳珩、陳敏和、陳佩蓉、陳雲山、陳維斌、陳榮盛、陳復明、*陳樹熙、*陳澄雄、陳

瓊瑜、許世青、許明得、許家毓、許雅民、*許博允、許德舉、許毓軒、*許双亮、涵韻、莊文達、湯華英、彭興讓、*曾辛得、曾筱雯、曾毓忠、*曾興魁、*游昌發、絲國政、黃永熙、*黃友棣、黃世欣、黃立綺、*黃自、黃南海、黃兪憲、黃俊達、黃敏、黃烈傳、黃婉眞、黃微聲、黃渼娟、*黃輔棠（阿鏜）、黃斌、楊三郎、楊乃潔、楊兆禎、楊孟怡、楊茜茹、楊雅惠、楊語庭、楊耀章、*楊聰賢、萬益嘉、彭靖、*溫隆信、詹宏達、董昭民、趙立瑋、趙伯乾、趙菁文、鄧雨賢、鄧晴方、蔣舒雅、鄭宇彤、鄭智仁、鄭朝方、鄭煥璧、劉文六、劉文毅、劉光芸、劉英淑、劉美蓮、劉茂生、劉郁如、劉韋志、劉貳陽、劉聖賢、劉新誠、*劉德義、劉毅、*潘世姬、*潘皇龍、潘姝君、潘家琳、蔡玉山、蔡旭峰、蔡宜眞、蔡孟伶、蔡承哲、蔡昱姍、蔡凌蕙、*蔡盛通、蔡淑玲、蔡綺文、*盧炎、盧花白、*盧亮輝、盧盈豪、盧能榮、駱正榮、駱明道、駱維道（參見●）、*錢南章、*錢善華、賴家慶、*賴德和、應廣儀、魏士文、魏志眞、戴金泉、戴洪軒、戴維后、謝玉玲、謝宇威、謝宗仁、謝宗翰、謝美舟、謝俊逢、謝隆廣、鍾弘遠、鍾明德、*鍾耀光、韓芷瑜、韓逸康、顏名秀、簡上仁、簡宇君、簡郁珊、簡清堯、*蕭而化、蕭育霆、*蕭泰然、*蕭慶瑜、嚴福榮、羅仕偉、羅芳偉、羅思容、羅珮尹、羅紹麒、*蘇凡凌、蘇開儀、蘇森墉、櫻井弘二等人。（依姓氏筆畫）（蘇慶俊撰、孫清吉修訂）參考資料：17、54、194

《黑鬚馬偕》

*金希文於 2008 年作曲、邱瑗編劇的三幕歌劇，以英文、臺語演唱，全名為《福爾摩沙信簡──黑鬚馬偕》，英文劇名為 Mackay－The Black Bearded Bible Man。《黑鬚馬偕》是金希文的第一部歌劇作品，由 *行政院文化建設委員會（今 *行政院文化部）於 2002 年委託兩人以臺灣在地故事出發，金希文作品中最常探討的主題是生命與宗教，更常藉著作品反映當代社會與對土地的關懷，於是 *馬偕在臺行醫的

生平事跡自然成爲他首次歌劇創作的首選。2008年在時爲*國家兩廳院董事長*陳郁秀女士策劃，以兩廳院首次旗艦製作之姿，於11月27到30日在*國家戲劇院世界首演，這部跨國製作長達三小時，也是臺灣第一部臺語歌劇。金希文以現代音樂風格而不刻意以「臺灣元素或民謠」創造「臺灣味」，他認爲「以臺語寫歌，自然產生合乎臺灣的韻味」，語言的聲韻本來就跟音樂緊貼在一起。劇中並不以「主導動機」出發，而以音樂風格描繪人物個性，金希文認爲，「馬偕第一位弟子阿華是抒情的，最早隨馬偕傳教的王長水則豪邁，馬偕妻子內斂，而馬偕則從多愁善感至堅強，跨度最大。」全劇以馬偕在日記中的一段話總結：「遙遠的福爾摩沙是我心內底的疼，彼個島嶼，有我這一生尚美的數念，彼也是我尚關心的所在。」本劇首演製作由漢伯斯（Lukas Hemleb）擔任導演暨舞臺、燈光設計，*簡文彬擔任指揮，服裝設計蔡毓芬、影像設計王俊傑、聲樂指導朱蕙心。演員包括Thomas Meglioranza、Seung-Jin Choi、陳美玲、*陳榮貴、廖聰文、林中光、翁若珮、孔孝誠、林鄉雨、蔡維恕、許逸聖，並由*國家交響樂團、*台北愛樂合唱團共同參與演出。（邱瑗撰）

亨利・梅哲
（Henry Simon Mazer）

（1918.7.21 美國賓州匹茲堡－2002.8.1 臺北）
美籍指揮家。家族源自俄羅斯的猶太民族。1938年開始以學徒的身分受教於匹茲堡交響樂團音樂總監萊納（Fritz Reiner）門下。1944年於荷蘭馬斯特克市（Maastrict）指揮樂團，二次大戰後舉行第一場光復音樂會，此爲梅哲指揮生涯首度正式演出。1948年在匹茲堡市卡內基音樂廳首度指揮匹茲堡交響樂團；同年出任西維吉尼亞州維林交響樂團（Wheeling Symphony Orchestra）音樂總監。1950年在維林與凱瑟琳女士（Kathryn Foulk）結婚，育有一子一女。1970年辭去匹茲堡的職務，接受芝加哥交響樂團邀請出任該團副指揮，輔佐蕭提（Sir Georg Solti）。1981年接受*臺北市立交響樂團

邀請，首度訪問臺灣擔任客席指揮。1985年，再度受邀來臺籌組「韶韻室內樂集」，並在7月4日於*臺北實踐堂首度公演。韶韻旋即在8月改組爲「台北愛樂室內樂團」。1986年自芝加哥交響樂團退休。由於梅哲對芝加哥音樂教育的貢獻，退休時該市市長Harold Washington特頒獎表揚，並將該年5月24日訂爲「亨利・梅哲日」；同年6月，接受高雄市政府邀請，將高雄市管弦樂團改組爲*高雄市交響樂團並出任指揮。1989年辭去⊕高市交指揮一職，移居臺北。此後僅指揮*台北愛樂管弦樂團演出並定居臺灣。1993年，帶領台北愛樂管弦樂團進入名列世界五大音樂廳的維也納愛樂廳（俗稱黃金廳）舉行音樂會，寫下華人團體首次在該廳演出的紀錄。1995年，台北愛樂管弦樂團於波士頓交響音樂廳（另一座世界五大音樂廳之一）舉行音樂會。2000年，在臺北*國家音樂廳指揮生涯的最後一場音樂會「唐・吉軻德」。2001年罹患梗塞性腦中風，入院療養數周後返家靜養。2002年8月1日晚間10點13分病逝於臺北市的國泰醫院，享年八十四歲。（陳威仰撰）參考資料：8

洪崇焜
（1963.9.2 花蓮）
作曲家。爲藝術學院（今*臺北藝術大學）音樂學系理論作曲組第一屆畢業生，在校期間作曲師事*馬水龍與*盧炎，鋼琴師事Raymund Havenith、蔡采秀與宋允鵬；古琴師事孫毓芹（參見●），以第一名成績畢業。於芝加哥大學取得作曲碩士學位，作曲師事Easley Blackwood與John Eaton；指揮師事Ralph Shapey。於耶魯大學取得作曲博士學位，作曲師事Betsy Jolas、Lukas Foss、Jacob Druckman與Martin Bresnick。1985年獲齊爾品作曲獎佳作。1987年獲*行政院文化建設委員會（今*行政院文化部）室內樂創作作曲獎，1988、1989年獲⊕文建會管弦樂創作作曲獎。1990年在日本獲*亞洲作曲家聯盟舉辦之亞洲青年作曲家獎（ACL Young Composers' Competition）第三名。1991-1992年獲芝加哥大學遠東學生特別獎學

H

當代篇

hongjianquan

● 洪建全教育文化基金會
（財團法人）
●《紅樓夢交響曲》
●〈紅薔薇〉

金及世紀獎學金，及芝加哥市立交響樂團管弦樂作曲獎。1993年獲耶魯大學獎學金。1994年起於 ❖北藝大音樂學系任教，並在 *臺灣大學音樂學研究所講授音樂理論與分析課程。2013年的作品《Vox Naturae》入圍第11屆 *台新藝術獎表演藝術類，亦被「國際音樂評議會」（International Music Council）選為2013年十大最佳作品之一。洪崇焜為國內少數年輕時期即展露才華之作曲家，其具有強烈邏輯的作曲功力深受圈內人士之讚賞。（楊蕙菁撰）

重要作品

《三重奏》為小提琴、大提琴及鋼琴（1982）；《祕魔崖月夜》為長笛、豎笛、低音管、打擊樂、小提琴、大提琴、鋼琴及一名朗誦者（1984）；《第一號管弦樂曲》（1986）；《第二號管弦樂曲》（1987）；《銅管五重奏》（1989）；《第三號管弦樂曲》（1990）；《五重奏》為小提琴、大提琴、長號、打擊樂及鋼琴（1992）；《二重奏》為法國號、鋼琴（1993）；《玫瑰之歌》4首（1996）；《思》大型室內樂（1996）、《腹語課》為人聲與鋼琴（1996）；《低音的詠嘆調》為低音管獨奏（1997）、《險境Ⅳ》為鋼琴獨奏（1997）、《海之聲》為管弦樂合奏（1997）；《大地的遐想》為鋼琴獨奏（1998）；《思Ⅱ》豎琴獨奏（1999）、《室內樂1999》五重奏（1999）；《南宋詞七首》為人聲與鋼琴（2000）；《前奏曲與賦格》為管風琴獨奏（2001）；《互動》為6位擊樂手（2002）；《Pensee Ⅲ》為弦樂團及打擊樂（2003）；《單彩畫》為電腦（2007）。（楊蕙菁整理）

洪建全教育文化基金會
（財團法人）

「國際牌」（後更名「臺灣松下電器」）創辦人洪建全，以「取之於社會、用之於社會」的回饋精神，於1971年創辦洪建全教育文化基金會，由媳婦簡靜惠統籌各項事務，2021年成立五十年之際交棒給第三代長孫洪裕鈞與長孫媳張淑征，延續對教育、藝術和文化的支持。雖是民間機構，成立五十餘年來，對臺灣本地之文學、歷史、哲學、藝術等領域長期進行社會教育與文化傳承，可謂貢獻卓著。該基金會曾

經創設「洪建全視聽圖書館」（1975-1989），為一處館藏豐富的音樂資料庫，於1991年將其館藏捐贈給 *臺北藝術大學。曾成立「文經學苑」（1984-1995）提倡人文素養，後由「敏隆講堂」接替開辦文史哲藝課程，創造人文學習風氣。敏隆講堂中的音樂講座，由 *劉岠渭、*林谷芳、彭廣林、馬世芳等人主講，擴及古典音樂、中國音樂等多元主題，對於臺灣音樂人口的擴展、音樂文化的涵養深度均有顯著貢獻【參見音樂導聆】。（編輯室）參考資料：330

《紅樓夢交響曲》

*賴德和於1983年完成的大型交響曲，創作源由是受雲門舞集【參見林懷民】委託而寫。1983年12月3日由 *陳秋盛指揮 *臺北市立交響樂團首演，次年由日本讀賣交響樂團演奏錄音，並由 *王正平擔任琵琶獨奏。1994年正式發行。這是一部將近90分鐘的鉅作，費時一年多才完成。賴德和將全曲分為序曲和春、夏、秋、冬等五個樂章，描寫大觀園的興衰起落。1986年賴德和因此曲獲 *國家文藝獎，得獎理由為：「作者以三管編制的管絃樂團加上琵琶、梆子、鑼鼓等中國樂器，再以現代音樂的表現方式來展現，產生了新的音色、音質和音響。在音樂的形式和意境的經營上，尤其出色。本曲在音的結合、節奏之運用、色彩之變幻、高潮之製作……有極為巧妙之設計。用音樂表達人生苦、樂、哀、榮，本曲在華麗、急速或緩慢、低沉中進行，使聽者能領會故事中描述人生出世入世的哲理。」（顏綠芬撰）參考資料：371

〈紅薔薇〉

*郭芝苑於1953年完成的藝術歌曲，原創採詩人詹益川（筆名詹冰）的臺語詩，詹益川是郭芝苑留日時代認識的好朋友。1952年某一天，詩人到苑裡拜訪老友，被郭家前院花園裡正盛開著的各色紅薔薇吸引，不久就跑到郭芝苑書房，拿起筆和紙疾書，不一會兒，小詩〈紅薔薇〉便形成，遞給郭請他作曲，但郭並沒有馬

上作曲，而是次年在去卓蘭拜訪詹益川的途中，靈感泉湧而寫成的。1953 年 7 月他將這首曲子寄給 *呂泉生，投稿 *《新選歌謠》。呂很欣賞，但回信說臺語歌詞不適合音樂教材，而且很難普遍化，他已經委託他的朋友盧雲生譯成中文（國語），請郭芝苑諒解。歌詞雖改過，郭芝苑覺得和原來的旋律配得也很融洽。7 月 31 日發表在《新選歌謠》，接著並在音樂會由林寬的夫人黃月蓮演唱。這首曲子被編入學校音樂教材後，普遍流傳，甚至被歌手拿去唱片公司灌成唱片。此曲旋律優美、充滿民謠風格，樸實中散發著迷人的風采。原為獨唱而寫的〈紅薔薇〉在 1971 年由作曲家改編為同聲三部合唱，同年由 *天同出版社出版，同樣在合唱界蔚為佳曲。（顏綠芬撰）參考資料：215

侯俊慶

（1938 緬甸曼德里）

作曲家、音樂理論教育家，為臺灣當代作曲家團體 *製樂小集重要成員之一。原籍廣東梅縣，出生於緬甸曼德里。畢業於仰光梭羅門英文高校、*臺北師範（今 *臺北教育大學）音樂科、*臺灣師範大學音樂學系、德國夫來堡音樂學院音樂系與音樂大學現代音樂研究所，為 20 世紀德國作曲家福特納（Wolfgang Fortner, 1907-1987）的入室弟子。侯俊慶的音樂作品曾由慕尼黑巴伐利亞國家廣播電臺交響樂團、西南國家廣播電臺交響樂團、以及夫來堡音樂學院交響樂團多次公開發表。（編輯室）

重要作品

器樂：鋼琴曲《古詩幻想曲》、《伊拉瓦底江印象三景》；管弦樂曲《靜觀》、《碑銘》；小提琴奏鳴曲、鋼琴協奏曲。聲樂：清唱劇《托缽者》周夢蝶詩、《屈潭吟》菩提詩；歌劇《阿 Q 正傳》。（編輯室）

后里 saxhome 族

后里是臺灣薩克斯風製造產業的原鄉。1950 年代，世居后里的 *張連昌完成第一把臺製薩克斯風。由於薩克斯風售價很高，許多后里人為了讓生活變好，遂跟著張連昌當學徒，然後開工廠。那時，薩克斯風只要賣出四支，就可籌足「娶某本」。只有 4、5 萬人居住的后里，在 1980 到 1990 年間，有 20 餘家薩克斯風製造工廠，平均每十人就有一人與薩克斯風產業有關。全盛時期，臺灣每年產出的薩克斯風約 5,000 多支，產值近 10 億元。全球有三分之一以上薩克斯風來自臺灣，其中七成產自后里。后里同時也成為臺灣 *功學社最大的薩克斯風供應地，更是歐美品牌業者的最佳代工夥伴。由於各廠規模較小，世代傳承、師徒傳授、手工製造，仰賴 OEM 形態外銷。當中國代工興起，沒有品牌及標準技術流程、製作借助經驗、訂單仰賴貿易商的后里業者，面臨成本、產量、品質無法與人抗衡的窘境，從十餘年前的 20 多家降到現在的 15 家，產量也從過去每年外銷 4、5,000 支，減少到現在約 1,500 至 2,000 支。且功學社為能單一大量出貨，也自建工廠，讓后里業者雪上加霜，只得去夜市兼差擺攤，時間長達半年。這次衝擊讓業者決定走向分工生產，節省三分之一成本。過去長期代工的辛苦錢遠不及品牌業者，更比不上日商從臺灣進貨再貼上他們的標籤，價格翻上幾倍；中國、泰國、中歐等地區的低價競爭，出貨價就等於臺灣的成本價，后里薩克斯風產業沒有品牌、沒有研發，只有底部製造而已，業者面臨到的是生存與發展的險境。2004 年 7 月 1 日由經濟部工業局主辦、財團法人工業技術研究院（⊕工研院）機械與系統研究所執行，共同尋找地方特色的產業，作為輔導對象的「推動地方工業創新及轉型發展計畫」，在后里該項名為「后里樂器工業輔導計畫」。⊕工研院以創新整合的技術能力，協助后里薩克斯風業者提升產品技術與品質水準，協助地方產業轉型與升級，透過各項活動來推廣品牌形象。因緣際會促成「后里 saxhome 族」誕生，取薩克斯風 saxphone 英文諧音，以 saxhome 為品牌名稱代表，隱涵后里為臺灣薩克斯風產業之原鄉，成就后里 saxhome 品牌建立。輔導計畫經過業者與 ⊕工研院的努力，第一年就打造出第一支符合東方人手指長度使用的薩克斯風。連昌樂器公司更與 ⊕工研院合作，開發首支數位化的薩克斯風，將音孔位置數據標準化，形成接近完

美聲音的薩克斯風，不再是以往用師傅感覺或經驗來開音孔。目前臺灣薩克斯風年外銷金額約在 6 至 7 億元，業者在不斷創新研究、開發產品，改善薩克斯風操作方式，使其具人性化，並區隔市場，才在國際市場上，以優良品質、新穎設計、精湛技術繼續保持優勢，發揚光大。（張湘佩撰）

厚生男聲合唱團

1943 年成立，原名「厚生音樂會」，此處的「音樂會」意指「音樂之集會」，而非音樂會（concert）。後因具有合唱團性質，故稱為「厚生合唱團」。1938 年至 1945 年，日本積極推動「厚生運動」，為戰時總動員體制之一環，以人民休閒娛樂和健康活動配合國策為主。因為官方的大力提倡，「厚生」成為當時的流行用語，常見於各項活動與社團的命名，意指增進健康，過著豐足的生活。1943 年 3 月，*呂泉生結合 50 多名音樂愛好者，在臺北市成立「厚生音樂會」。其中各部門及指揮如下：男聲合唱──呂泉生、手風琴三重奏──余約全、弦樂四重奏──楊春火、銅管樂隊──陳柳金、吉他──川原仁禮、曼陀鈴──王井泉。1943 年 4 月 16 日，「厚生音樂會」在山水亭餐廳舉行第一次發表會，獲得一條慎三郎（參見●）很高的評價。同年 8 月 16 日晚間於臺北永樂國民學校舉行公演，響應志願兵制度。9 月 3 日，厚生合唱團為「厚生演劇研究會」首演新劇 *《閹雞》擔任配樂，演唱呂泉生編曲的臺灣民謠〈百家春〉（參見●【百家春】）、〈留傘曲〉、〈採茶歌〉【參見●採茶歌】、〈六月田水〉、〈一隻鳥仔哮救救〉（參見●）、〈丟丟銅仔〉（參見●）、〈農村酒歌〉等曲，獲得觀眾熱烈響應，造成日本人施壓的民謠禁唱風波。1945 年 5 月，呂泉生率領厚生男聲合唱團，至 *臺北放送局錄製〈丟丟銅仔〉、〈六月田水〉與〈一隻鳥仔哮救救〉等臺灣民謠，送往東京 NHK 電臺播放，深受好評。戰後，厚生合唱團更名為「新生合唱團」。1945 年 11 月，呂泉生指揮新生合唱團參加 YMCA 在 *臺北中山堂舉辦的「救濟海外同胞音樂會」。嗣後因職業合唱團陸續成立，吸收原厚生合唱團員，因此合唱團趨於沉寂，停止活動。（蔣茉春撰）參考資料：69, 270

胡瀞云

（1982.2.1 臺北）

鋼琴家，史坦威藝術家，費城天普大學的駐校藝術家和鋼琴教師，以 Ching-Yun Hu 之名為國際所熟悉。獲 2008 年以色列魯賓斯坦國際鋼琴大賽（Arthur Rubinstein International Piano Master Competition）大獎暨最具觀眾人緣獎、美國紐約藝術家協會國際大賽（New York Artists International Competition）首獎，以及美國《古典郵報》2018 年度最具創新力演奏家獎。

出生於臺北，十四歲赴美留學，茱莉亞音樂學院取得學、碩士學位，師從 Herbert Stessin、Oxana Yablonskaya。在德國漢諾威音樂戲劇學院與 Karl-Heinz Kammerling 進修，並於美國克利夫蘭音樂學院取得最高演奏家文憑，師從 Sergei Babayan。

受邀與世界各地 50 多個樂團合作演出，包括美國、英國、韓國、波蘭、以色列、南非及中國各大交響樂團進行巡迴演出。受邀於世界重要音樂廳及音樂節演出，包括紐約林肯中心、卡內基廳、華盛頓甘迺迪音樂廳、阿姆斯特丹 Concertgebow、亞斯本國際音樂節、德國 Ruhr 國際音樂節、巴黎 Salle Cortot、倫敦 Southbank 中心、德國慕尼黑 Herkulessaal、巴伐利亞廣播（Bayerischer Rundfunk）等。

專輯《看見蕭邦 x 胡瀞云》獲 2012 年 *金曲獎的年度最佳古典專輯獎，2013 年由 BMop Sound 錄製 CAG Records 發行的獨奏專輯獲好評。2017 年，與美國波士頓現代交響樂團錄製美國當代作曲家 Jeremy Gill 的協奏曲，由美國 BMOP/Sound 發行。2018 年，專輯《胡瀞云：拉赫瑪尼諾夫》與美國費城 WRTI 古典電臺共同發行，獲倫敦《鋼琴家雜誌》的五顆星評價。

2012 和 2013 年分別創辦臺北「云想國際音樂節」及美國 PYPA 費城青年鋼琴家音樂節，獲得廣大迴響，被當地報紙譽為「未來鋼琴大

師的搖籃」。2016 年與費城室內樂團在金梅爾中心首演 *鍾耀光鋼琴協奏曲《赤壁》。2018 年榮獲鋼琴類「最具創新樂器演奏家」的 Classical Post Awards。為青年教育籌資發起網路直播慈善音樂會，募款超過 27,000 美元。2020 年策劃「瀞云古典四季」，於全球 30 多個城市演奏。（盧佳慧撰）

胡乃元

（1961.2.13 臺南）

小提琴演奏家，以 Nai-Yuan Hu 之名為國際所熟悉。五歲習琴，早期先後師事蘇德潛、*李淑德、柯尼希與 *陳秋盛，曾是 *郭美貞指揮的中華青少年管絃樂團〔參見三 B 兒童管絃樂團〕團員。1972 年通過教育部資優兒童甄試〔參見音樂資賦優異教育〕，赴美從鄂爾（Broadus Erle）學習。十六歲贏得「美國青年藝術家比賽」首獎，於紐約卡內基音樂廳演奏。之後繼續追隨席維史坦（Joseph Silverstein）和金格（Josef Gingold）等人學琴，並擔任印第安納大學音樂系金格的助教。1985 年榮獲比利時伊莉莎白女王國際大賽首獎、而後活躍於世界樂壇，The Strad 音樂雜誌盛讚他是位卓越的小提琴家，並形容他的演奏有如「貴族般之優雅」。胡乃元曾與倫敦皇家愛樂交響樂團、多倫多交響樂團、美國西雅圖交響樂團、荷蘭及鹿特丹愛樂、比利時國家樂團、法國里耳國家樂團、以色列海法交響樂團、奧匈海頓室內樂團、東京愛樂、東京大都會交響樂團、海德堡交響樂團、*國家交響樂團、*臺北市立交響樂團以及香港愛樂等團體合作演出。他與倫敦皇家愛樂交響樂團合作灌製了一輯演奏曲，並同赴墨西哥巡迴演出；也曾隨比利時國家樂團至德國慕尼黑、漢諾威及多特蒙等城市演奏。1995 年與西雅圖交響樂團及指揮傑拉・史瓦茲（Gerard Schwarz）合作，灌錄了哥德馬克（K. Goldmark）和布魯赫（M. Bruch）的第二號小提琴協奏曲，獲得企鵝指南三星帶花的榮譽。在臺灣，胡乃元曾應邀參加 *總統府音樂會和 *國家音樂廳開幕音樂會，並曾應 *奇美文化基金會之邀，以該基金會所收藏之名琴錄製了系列經典名

曲。EMI 為其發行《純真年代》（1999）、《無伴奏風景》（2000）、《昨日世界——重返維也納》（2003）等專輯。其中《無伴奏風景》並獲最佳古典音樂唱片和最佳樂器演奏者兩項 *金曲獎。2004 年，與嚴長壽共同成立 Taiwan Connection 樂團，胡乃元並任音樂總監，邀請志同道合的海內外音樂家共同進行演奏，讓海外音樂家能與本土音樂家有更好的合作與觀摩之機會，並透過各地演出，讓音樂深入世界每個角落。（呂鈺秀整理）

一、合作樂團、指揮：倫敦皇家愛樂交響樂團、多倫多交響樂團、西雅圖交響樂團、荷蘭鹿特丹愛樂交響樂團、比利時 Liège 愛樂、法國 Lille 國家交響樂團、海法（Haifa）交響樂團、奧匈海頓室內樂團、東京愛樂、東京大都會交響樂團、國臺交、北市交和香港愛樂等。他和比利時國家交響樂團一起巡迴德國演出，包括慕尼黑、漢諾瓦及 Dortmund 等大城。合作過的指揮如 George Cleve、Adam Fischer、Leon Fleisher、Gunther Herbig、Jean Bernard Pommier、Gerard Schwarz、Maxim Shostakovich、呂紹嘉和林望傑等。

二、音樂節：紐約 Mostly Mozart、Marlboro、Grand Teton、西雅圖、日本霧島和義大利 Casalmaggiore 等；Taiwan Connection 音樂節和室內樂團總監。

三、專輯：《胡乃元——琴韻如詩》（1986，Sunrise 4710776851626）；《Romantic Violin Concertos》包括 Goldmark 協奏曲和布魯赫的第二號小提琴協奏曲（1995，Delos DE3156）；《純真年代》（1999，EMI 57372626）、《無伴奏風景》（2000，EMI 82659327）、《昨日世界——重返維也納》（2003，EMI 724355771421）等專輯。（呂鈺秀整理）

華岡藝術學校（私立）

簡稱華岡藝校。前身為中國文化學院（今 *中國文化大學）附屬華岡中學，於 1965 年設立，招收普通科學生。其後中國文化學院藝術類科五專部停辦，華岡中學乃轉型為藝術科為主的學校。1975 年 *莊本立奉派為首任校長，籌畫轉型為藝術類學校之工作，1977 年 3 月 4 日改

名為臺北市私立華岡藝術學校，初設 *國樂、西樂、舞蹈、國劇四科。1986 年將國劇科改為戲劇科，分為國劇及影劇兩組；國劇組於 1988 年停辦；2000 年時另增設表演藝術科；2003 年停止美術科招生。設有：國樂、西樂、舞蹈、戲劇、表演藝術五科。西樂科除一般高中學科課程外，包括樂理、和聲、視唱聽寫、音樂欣賞、藝術概論、音樂史等課程，以及主、副修課程。計有管樂、弦樂、敲擊、電子琴、理論、聲樂等組。以培養音樂創作及表演基礎人才為教育目標。國樂科普通課程與西樂科相同，術科除了音樂基本訓練外，主修國樂樂器，並修民族樂器學、地方音樂、中國音樂史等，鋼琴列為副修課程。表演藝術科之術科課程依幕前、幕後分為四組：舞蹈表演、音樂詞曲創作、服裝造型設計及化妝造型設計。歷任校長為莊本立（1975.8-1982.7）、*鄭德淵（1982.7-1986.8）、劉效鵬（1986.8- 1990.7）、鄭德淵（1990.7-1994.7）、許坤成（1994.7-1995）、許自貴（1996.8-1997.7）、唐自常（1997.8-1998.7）、丁永慶（1998.7 至今）。（蔡淑慎撰）參考資料：251, 350

花蓮教育大學（國立）

參見東華大學。（編輯室）

黃輔棠

（1948.1.2 中國廣東番禺）

小提琴教育家、作曲家。筆名阿鏜、黃鐘等。早年在廣州接受專業音樂教育，曾經歷過中共文化大革命與下鄉。1974 年赴美國，取得俄亥俄州的肯特州立大學音樂碩士學位。小提琴師從馬思宏、馬科夫（Albert Markov）。作曲師從 *張己任、*盧炎、*林聲翕。1983 年任 *藝術學院（今 *臺北藝術大學）音樂學系講師與實驗樂團〔參見國家交

響樂團〕首席三年。擔任台南科技大學（今 *台南應用科技大學）音樂系教授。其在小提琴教學上有獨到的見解〔參見黃鐘小提琴教學法〕。音樂論著包括：《小提琴教學文集》（1983）、《黃輔棠音階系統》（1985）、《小提琴入門教本》（1985）、《初學換把小曲集》（1985）、《談琴論樂》（1986）、《賞樂》（1991）、《教教琴，學教琴——小提琴技巧教學新論》（1995）、《樂人相重》（1998）、《小提琴團體教學研究與實踐》（1999）、《阿鏜樂論》（2005）以及《黃鐘小提琴教學法專用教材》1 至 12 冊等。在教學之餘，亦有不少的作品。六十歲後，專注於舊作之整理、修訂、製譜、出版，並開始指揮生涯。（吳玉霞撰）

代表作品

《古詩詞歌集》（30 餘首，獨唱，1976-2003）；《當代詩詞歌集》（40 餘首，獨唱，1976-2003）；《合唱曲集》（30 餘首，合唱，1984-2003）；《小提琴曲集》（上、下冊，共 10 多首，1976-1986）；歌劇《西施》（1986-2001）；交響樂《神鵰俠侶》（三管，1976-2003）；交響詩《蕭峰》（三管，1993-2002）；國樂合奏《笑傲江湖》（1987-1993）；《追思曲》（三管，1992）；《臺灣狂想曲》（三管，1992）；《紀念曲》（小提琴與樂隊，1977-1999）；《賦格風小曲》（弦樂，1976-1992）；《陳主稅主題變奏曲》（弦樂，1991）；《布農組曲》（鋼琴獨奏，1998）；《西施幻想曲》（小提琴與弦樂團，1993）；《西施組曲》（中提琴與鋼琴，1995）；交響合唱《心經》（2003）。（吳玉霞整理）

黃景鐘

（1925.11.19 臺南—2010.2 臺北）

小提琴家。因聆聽留日小提琴教師 *蔡誠絃之琴韻而喜愛音樂，為父親所察覺而引領登樓受教。青少年時代琴藝已聞名臺南、高、屏地區，經常應邀演出，為南臺灣負盛名的「路竹輕音樂團」不可或缺之獨奏者。畢業於 ✚臺南師範〔參見臺南大學〕。✚省交（今 *臺灣交響樂團）初創時，因樂團負首席 *鄭有忠之器重帶領入團。1960 年 6 月，*戴粹倫接掌樂團，任命黃景鐘為樂團首席，直至屆齡退休，任職長

達二十多年之久，於 1980 年退休。1947 年師事客席指揮兼樂團首席 Peter Nicoloff（1906-1982），期間經常與戴粹倫搭檔演奏室內樂，也是電影音樂當紅影音錄製演奏者，深得提琴教學史上名家 Otakar Sevcik（1852-1934）提琴教學之精髓（Nicolcff 為 Sevcik 之裔傳子弟）；著名小提琴家 *陳秋盛、何信誼，教師蕭敦化，樂教推展工作者 *陳義雄等，即出其門下。再傳弟子成為樂壇中堅者比比皆是，例如李季、李肇修、張景婷等。教琴之餘也學習修琴。黃景鐘因精繪畫與雕刻，基於興趣購書自修，學得提琴製作技法。其門生陳新興受樂界推薦，經由約翰笙（Dr. Thor Johnson）之安排，師事芝加哥製琴名家。返國成立工作室製作精緻提琴，授徒培養製琴與維修人才，於臺北土城設廠量產廉價學生用琴，對樂教普及推展有莫大助益。耄耋之齡的樂壇元老黃景鐘是昔日樂壇荒蕪時代重要拓荒者之一，無論提琴教學、培訓、演奏，以及提琴製作藝術（The Arts of Violin Making）及其行業在臺灣之萌芽興起，均有重大貢獻【參見提琴教育】。（陳義雄撰）參考資料：155

黃新財

（1959.1.20 新北）

低音提琴演奏家、作曲家、教育家。1980 年畢業於 ⊕藝專國樂科（今 *臺灣藝術大學中國音樂學系），主修低音提琴，師承 *計大偉。1982 年通過教育部音樂公費留學考試，1985 年以演奏首獎畢業於法國國立巴黎高等音樂院，師承巴黎歌劇院低音提琴首席 Jean-Marc Rollez 教授。回國後歷任 *聯合實驗管弦樂團（今 *國家交響樂團）低音提琴首席、*台北愛樂管弦樂團低音提琴首席，並於 2000-2007 年兼任 *實驗國樂團（今 *臺灣國樂團）藝術副團長。1986 年專任於 ⊕藝專國樂科 2015 至 2021 年兼系主任、並擔任高雄市愛樂文化藝術基金會董事、*桃園市國樂團顧問、臺北大眾交響樂團顧問、*中華民國國樂學會副理事長、*中華國樂團團長等職。曾出版個人創作專輯唱片《蓮心》，2008 年指揮桃園九歌民族管絃樂團錄製《綻放 *九歌》專輯 CD。長期在音樂創作的持續耕耘，對臺灣的國樂發展與各級學校國樂教育有一定的影響【參見國樂】。（施德華撰）

主要作品

一、合奏曲：《戲劇風隨想曲》、《蓮》、《陝北三韻》、《蕊蒐拉蕊》、《桃花開》、《等待春天的風》、交響詩《將進酒》、《烏山頭傳奇》、《上元印象》等。

二、協奏曲：笛子協奏曲《山》、《迴瀾音詩》；中胡協奏曲《菅芒》；古箏與樂隊《土地歌》；嗩吶協奏曲《歌子幻想曲》；合唱與樂隊《玉山頌》。

三、重奏：管樂重奏《節》；弦樂重奏《憶》；彈撥樂合奏《秋之奏鳴》；室內樂《灞上秋居》、《淡水濃情》、《水調歌頭》、《驛》、《赤子童心樂》、《秋葉》、《松風》等。

黃醒民

（1950.8.11 高雄—2010.12.17 臺北）

聲樂家、合唱指揮。高雄市人，銘傳商業專科學校（今銘傳大學）畢業，加州州立大學洛杉磯分校碩士，師事 *吳文修。1980 年曾灌錄《世界名歌精華》唱片。黃氏為臺灣早期少見的戲劇女高音，1985 年及 1986 年擔任普契尼（G. Puccini）歌劇《蝴蝶夫人》（Madama Butterfly）主角，於臺北 *國父紀念館、高雄文化中心、中壢文化中心等地演出，並於 1986 年代表臺灣參加在日本舉行的第 5 屆「世界蝴蝶夫人」大賽。1987 年至 1989 年旅居關島，1989 年 4 月 30 日榮獲總督 Ada 親頒關島政府最高榮譽「榮譽親善大使」，是首位外籍（非美籍）受獎人。1989 年秋遷居洛杉磯；每年均受邀在元旦、雙十節升旗典禮或國慶酒會演唱中、美國歌。獲邀擔任由南加州華人寫作協會主辦，融合了歌、舞、詩劇於一體的《美夢》（American Dream）中的聲樂演唱。在美期間於西雅圖、休士頓、聖地牙哥、舊金山、達拉斯、奧斯汀等地演唱並指揮合唱團。1990 年至 2000 年間，於美國共舉辦了數十場音樂會，其中包括了佛教、基督教、天主教慈善演唱會、臺灣民謠巡迴演唱會、加州蒙特利公園市圖書館籌款演唱會等。

除了演唱，於指揮方面，在關島成立並指揮華聲合唱團、洛杉磯指揮愛樂合唱團，並成立亞音、慈濟、洛城佛光等三團合唱團，於紐約成立並指揮長島華人合唱團、慈濟長島聯絡處合唱團等。（周文彬整理）

黃燕忠

（1955.3.17 嘉義）

作曲家。音樂啓蒙教師黃津芷。中國文化學院（今 *中國文化大學）音樂學系作曲組畢業（1977），師事 *陳茂萱、許常惠、*包克多、*李振邦及 *史惟亮諸教授，畢業作品《古典交響曲》（1977）由 *鄭昭明指揮臺南青少年管絃樂團【參見三 B 兒童管絃樂團】於永福國小音樂廳演出。後負笈歐洲，就讀維也納音樂學院作曲系，師事 Erich Urbanner 及 Paul Kont，曾獲奧國教育部優秀外籍學生獎學金，並擔任旅奧同學會會長及旅歐學生音樂訪問團團長，赴德、法、比利時、美加等國各地城市巡迴演出。創作《鋼琴三重奏》（1983）由 *廖嘉宏、張正傑、秦家暉在維也納首演。1985 年返國後曾任教於 *輔仁大學、✚文大、*中山大學音樂學系及 ✚藝專（今 *臺灣藝術大學）音樂科，並發表天主教清唱劇《讚頌》（1987），由 *陳藍谷指揮 ✚輔大交響樂團及合唱團演出。任教於台南科技大學（今 *台南應用科技大學）音樂學系、*亞洲作曲家聯盟中華民國總會及臺灣音樂著作權人聯合總會（參見四）會員，並任光正萬教宮、光正萬教殿藝文主任。歷年來曾應 *行政院文化建設委員會（今 *行政院文化部）、葉樹涵銅管五重奏【參見葉樹涵】、韻聲合唱團、知心樂坊、蘭亭鋼琴二重奏委託創作演奏曲，並於 *馬水龍創辦的首屆 *春秋樂集中發表擊樂作品《渡口》（1993）；2000年於高雄市音樂館開館音樂會中，由阮馨儀委託創作，發表長笛與鋼琴重奏新曲《疊唱陽關曲》。2002 及 2005 年發表分別由男低音倪百聰及女高音陸一嬋所委託創作的閩南語聯篇歌曲《烏江恨》及中文藝術歌曲《宋詞三首》。2006 年受光正萬教宮委託，與台南科技大學產學合作，出版 CD 宗教音樂專輯《萬慧天慧皇國──當代臺語道樂梵音創作輯錄》，獲 2007年第 18 屆 *金曲獎傳統暨藝術音樂作品類最佳宗教音樂專輯獎。（陳威仰撰）

重要作品

《古典交響曲》（1977）；《鋼琴三重奏》（1983）；《讚頌》天主教清唱劇（1987）；《幻》鋼琴獨奏曲（1988）；《煉》銅管五重奏（1989）；《夢長江》長笛暨笛及鋼琴三重奏（1992）；《渡口》擊樂作品（1993）；《悲歌》、《鄉愁》混聲合唱團（1994）；《疊唱陽關曲》長笛與鋼琴重奏（2000）；《豐年祭》四手聯彈（2002）；《烏江恨》閩南語聯篇歌曲（2002）；《宋詞三首》中文藝術歌曲（2005）。宗教音樂專輯：《萬慧天慧皇國──當代臺語道樂梵音創作輯錄》（2006）。（陳威仰整理）

黃瑩

（1931.5.19 中國上海）

歌劇、藝術歌曲及軍歌作詞者，電視節目製作人。童年曾在江蘇靖江私塾啓蒙，1949 年春隨姊黃寶珠來臺。1956 年入 ✚政工幹校（今 *國防大學）音樂組第六期，先後隨 *蕭而化、*張錦鴻及 *李永剛習理論作曲，復拜韋瀚章、*林聲翕和 *劉燕當習歌詞創作。1963 年加入國防部軍歌創作小組，並撰寫多首歌詞，其中〈九條好漢在一班〉、〈我有一枝槍〉、〈夜襲〉三首經 *李健譜曲，推出歷經數十年，至今仍相當受歡迎【參見軍樂】。1970 年畢業於淡江文理學院（今淡江大學）中文學系。1971 年起，先後受聘爲 ✚藝專（今 *臺灣藝術大學）、中國文化學院（今 *中國文化大學）、世界新聞專科學校（今世新大學）之講師、副教授。另曾擔任 ✚警廣音樂製作、✚華視節目編審及製作、*中華民國音樂學會理事、香港詞曲作家協會會員及上海歌劇研究會會員。先後獲得國防部新文藝獎（1965）、中國文化協會文藝獎章（1980）及臺灣省中興文藝獎（1983），尤其長

期擔任國防部音樂工作顧問、文膽及評審,諸多國防部舉辦的音樂會都向其請益,甚至由其撰稿,還有國軍的電視音樂節目如「軍歌的故事」,腳本亦都由黃瑩編撰,1998年獲國防部頒發終身成就獎。黃瑩文詞細膩中帶有剛毅,深得前輩撰詞家韋瀚章的薪傳,尤其於藝術歌曲及歌劇歌詞之撰寫,對我國相關音樂之發展確有貢獻。此外,另作有《大陸尋奇》等多首主題曲。(李文堂撰)

重要作品

一、軍歌:〈九條好漢在一班〉李健曲(1963);〈我有一枝槍〉李健曲(1963);〈夜襲〉李健曲(1963);〈千秋大愛〉張弘毅曲;〈我們愛國旗〉盧穎州曲(1991);〈憲兵進行曲〉李健曲;〈萬里赴戰曲〉陳以欣曲;〈明天更輝煌〉張弘毅曲;〈國防管理學院院歌〉李永剛曲;〈爭取時間歌〉夏維福曲等20多首。

二、藝術歌曲:〈愛在心中發了芽〉許常惠(1980-1986);〈天安門的怒火〉黃友棣曲(1989);〈哀思民主烈士悼歌〉屈文中曲(1989)。

三、宗教歌曲:〈衲履行雲〉郭孟雍曲;〈慈濟兒女茶山行〉郭孟雍曲。

四、合唱曲:《保健歌》黃友棣曲(1972);《海峽漁歌》林聲翕曲,混聲合唱(1973);《野草讚》黃友棣曲(1976);《風雨遠航》黃友棣曲(1977);《您的微笑》黃友棣曲(1977);《華夏之歌》劉俊鳴曲,大合唱(1980);《三民主義開堯天》劉德義曲,混聲四部(1981);《心聲之歌》黃友棣曲(1981);《不朽的三二九》劉德義曲,混聲四部(1983);《我愛高雄》黃友棣曲(1982);《迎向三民主義的春天》劉德義曲,混聲四部(1983);《我們做得要更好》劉德義曲,混聲四部(1984);《昇起我心中的太陽》黃友棣曲(1986);《心聲交融》黃友棣曲(1987);《山高水遠的恩情》黃友棣曲(1988);《歌頌一位平凡的偉人》黃友棣曲(1988);《紀念歌曲二首》黃友棣曲(1989);〈永結心緣〉陳主稅教授紀念歌、〈永遠至美至善至真〉屏東郭淑真老師紀念歌;《北港元夜》黃友棣曲(2002);《海峽的明月》張炫文曲。

五、聯篇樂曲:《山旅之歌》林聲翕曲:〈霧社春晴〉、〈廬山月夜〉、〈昆陽雷雨〉、〈見晴牧歌〉、〈合歡飛雪〉、〈翠峰夕照〉(1973);《迎春三部曲》黃友棣曲,聯篇合唱曲:〈呼嘯的北風〉、〈飛雪的原野〉、〈春天的陽光〉(1981);《金門之歌》黃友棣曲:〈戰地的春天〉、〈夜哨〉、〈黃龍美酒〉、〈烈士之歌〉、〈金門禮讚〉(1982);《山林的春天》黃友棣曲,五樂章聯篇合唱曲:〈太魯尋勝〉、〈美濃鄉情〉、〈蝴蝶谷〉、〈鹿谷採茶〉、〈玉山日出〉(1985);《血戰古寧頭》黃友棣曲:〈英雄的陣地,鋼鐵的島〉、〈血戰古寧頭〉、〈蔚藍晴空下〉;〈千秋功業萬世名〉(1989);《佳節的祝福》黃友棣曲,四部合唱:〈春節〉、〈元宵〉、〈清明〉、〈端午〉、〈七夕〉、〈中元〉、〈中秋〉、〈重陽〉、〈冬至〉、〈除夕〉(2000);《山海戀歌》張炫文曲,混聲四部大合唱:〈玉山〉、〈東海〉、〈海誓山盟〉(2000);《媽祖香讚》顧冠仁曲:〈湄州漁歌〉、〈聖女誕生〉、〈顯靈救難〉、〈羽化昇天〉。

六、清唱劇:《風雨同舟》蔡伯武、李健譜曲、蔡盛通編曲(1972)等20多首。

七、歌劇:《春滿人間》林爾發曲(1968);《黎明》李健曲,四幕九場(1977);《西廂記》屈文中曲,四幕四場(1986)、《魚藏劍》二幕三場,沈錦堂曲(1986),《文姬歸漢》董榕森曲,獨幕(1995);《花木蘭》等。

八、中譯腳本:《杜蘭多公主》(1983)、《牧羊女》(1995)及《魔笛》(1998)。

九、動畫:《虎姑婆》黃瑩、李哲藝作詞作曲(2000)。

黃友棣

(1912.1.14 中國廣東省高要縣—2010.7.4 高雄)音樂教育家、歌曲作家。

1930年考入廣州中山大學文學院教育系,課餘之時,師事李玉葉習鋼琴,並定期到香港師事俄籍小提琴名師多諾夫(Tonoff),決心以音樂為教育工具。1936年赴

港考取英國聖三一音樂學院小提琴高級證書。1939年,返廣州中山大學師範學院任教,並在省立藝專兼課。1940年創作其第一首四部合唱

曲《良口烽煙曲》。1941年創作的〈杜鵑花〉，為其寫作的抗戰歌曲中最廣受歡迎者。1948年獲得教授證書，正式成為中山大學教授。1949年後，先後任教於香港的明德中學、大同中學、珠海學院。1955年考取英國皇家音樂學院小提琴教師文憑。1957年到羅馬進修作曲，師事馬各拉（Franco Margola）、卡爾都祺（Edgardo Carducci）等教授，並構思《中國風格和聲與作曲》一書，「擴展五聲音階的和聲範圍，求取變化；而不陷入大小音階和聲的圈套」，為黃友棣「中國音樂現代化」的理想與手法，1963年獲得羅馬滿德藝術院作曲文憑，並返回香港繼續從事創作與教學。1967年，以大合唱《偉大的中華》（*何志浩詞）獲頒「中山文藝獎」。1983年與韋瀚章、*林聲翕共同獲頒*國家文化藝術基金會「特別貢獻獎」。1987年7月，因眼壓過高，由珠海學院退休，移居臺灣高雄。兩個月後眼壓恢復正常，眼疾治癒。之後便以編作合唱曲、民歌組曲（含閩南語歌曲、客家歌曲、乞丐調等早期民歌）（參見●民歌、福佬民歌、客家山歌）、鋼琴獨奏的民歌組曲、兒童舞劇、佛教歌曲、天主教歌曲，及為社教團體、公益團體、消防隊組織等等機構編作合唱曲，尚指導臺灣合唱團等高雄地區的多組合唱團練唱，及其他音樂教育，高雄市立瑞祥高級中學的同學習作歌詞求指導，亦做修訂作曲示範。1999年九二一大地震，黃友棣和鍾玲合作《安魂曲》九二一大地震輓歌，由中國石油公司高雄煉鋼廠贊助錄製CD送人。作曲、編曲、音樂指導工作不輟；至2006年時家居生活仍自行打理，作飯、拖地不假他手。2010年7月4日逝於高雄榮總。

1994年12月30日，獲*行政院文化建設委員會（今*行政院文化部）頒贈代表最高榮譽的*行政文化獎章。高雄市履復贈以各種獎牌，包括1996年「傑出樂人獎」，1997年「特殊優良文化貢獻獎」、「特別成就獎」，2000年「終身成就獎」等，2000年並與中山大學合辦「黃友棣國際學術研討會」。2004年高雄文化局為其設立音樂數位博物館，除卻生平大事、音樂理念之外，並有手稿、樂譜可供下

載。1997年將五本厚重英文音樂辭典「還書」臺灣的中山大學圖書館（這五本書1940年借自廣東中山大學師範學院圖書館，因戰亂而無法準時歸還），視為一生心願的完成。2002年，黃友棣寫下：「數十年來，我的工作目標，只是要使中國音樂中國化，常聞人說：『音樂無國界』，此言並不正確，我要用實際的作品，來證明此中原因所在。」黃友棣的創作作品兩千多首，至2008年仍創作不輟，含器樂小提琴、鋼琴獨奏曲、協奏曲、清歌劇、兒童音樂劇、少年歌劇，而以獨唱與合唱曲為其重心，包括了創作歌曲與改編民歌等，代表作品如：〈遺忘〉、〈中秋怨〉、〈問鶯燕〉、〈輕笑〉、〈思親曲〉、《當晚霞滿天》、《思我故鄉》、〈彌度山歌〉、《天山明月》、《想親親》、《刮地風》等。（蕭雅玲整理）參考資料：95-6, 117

重要作品

壹、聲樂曲

一、藝術歌集：

《藝術歌集》第一輯，歌曲7首（1954）：〈黑霧〉許建吾詞，獨唱；〈遠景〉許建吾詞，獨唱；〈望故鄉〉宋·蔣捷，輯自〈一剪梅〉，獨唱；〈歸不得故鄉〉譚國恥詞，獨唱；〈杜鵑花〉方蕪軍詞，獨唱；〈月光曲〉任畢明詞，混聲四部；〈木蘭辭〉古樂府，混聲四部。

《藝術歌集》第二輯，歌曲9首（1954）：〈中秋怨〉李韶詞，獨唱；〈寒夜〉李韶詞，混聲四部；〈我家在廣州〉荷子詞，獨唱；〈羊腸小道〉許建吾詞，混聲四部；〈十字街頭〉許建吾詞，獨唱；〈難忘〉張弩詞，獨唱；〈過七里灘〉宋·蘇軾詞，輯自〈行香子〉，獨唱；〈清明〉宋·辛棄疾詞，輯自〈行香子〉，獨唱；〈春〉宋·李清照詞，輯自〈壺中天慢〉，獨唱。

《藝術歌集》第三輯，獨唱曲12首（1954）：〈原野上〉徐訏詞；〈輕笑〉徐訏詞；〈流雲之歌〉鄧禹平詞；〈答〉鄧禹平詞；〈阿里山之歌〉流行小曲，鄧禹平配詞；〈隕星頌〉任畢明詞；〈失去的東西〉許建吾詞；〈不用惆悵〉譚國恥詞；〈桐淚滴中秋〉李韶詞；〈紅燈〉李韶詞；〈海角之夜〉李韶詞；〈偉大的母親〉李韶詞。

《藝術新歌集》唐宋詩詞獨唱新歌10首（1964）：

〈陌上花〉宋·蘇軾詞;〈離恨〉南唐·李煜詞;〈秋花秋蝶〉唐·白居易詞;〈燕詩〉唐·白居易詞;〈塞下曲〉唐·盧綸詞;〈孤雁〉唐·杜甫詞;〈詠明妃〉唐·杜甫詞;〈聞捷〉唐·杜甫詞;〈舟中〉宋·蔣捷詞,輯自〈一剪梅〉(舟過吳江)、行香子(舟宿蘭灣)。

《中國藝術歌曲選萃》第一輯(1974):〈問〉易韋齋詞,蕭友梅原曲;〈本事〉盧前詞,黃自原曲;〈踏雪尋梅〉劉雪庵詞,黃自原曲;〈五月裡薔薇處處開〉韋瀚章詞,勞景賢原曲;〈紅豆詞〉曹雪芹詞,劉雪庵原曲;〈飄零的落花〉劉雪庵詞曲;〈教我如何不想他〉劉半農詞,趙元任原曲;〈思鄉〉韋瀚章詞,黃自原曲;〈花非花〉唐·白居易詞,黃自原曲;〈農家樂〉劉雪庵詞,黃自原曲。

《中國藝術歌曲選粹》第二輯(1977):〈南飛之雁語〉易韋齋詞,蕭友梅原曲;〈採蓮謠〉韋瀚章詞,黃自原曲;〈農歌〉韋瀚章詞,黃自原曲;〈飲酒歌〉劉半農詞,趙元任原曲;〈過印度洋〉周若無詞,趙元任原曲;〈我住長江頭〉李之儀詞,廖青主原曲;〈山中〉徐志摩詞,陳田鶴原曲;〈春夜洛城聞笛〉李白詞,劉雪庵原曲;〈長城謠〉潘子農詞,劉雪庵原曲;〈浣溪沙〉晏殊詞,胡然原曲。

《唐詩宋詞合唱曲》第一輯,10首(1979):〈楓橋夜泊〉唐·張繼詞;〈種蘭〉唐·白居易詞;〈望故鄉〉宋·蔣捷詞,輯自〈一剪梅〉;〈夜歌〉宋·蘇軾詞,輯自〈卜算子〉;〈記夢〉宋·蘇軾詞,輯自〈江城子〉;〈過七里灘〉宋·蘇軾詞,輯自〈行香子〉;〈懷遠〉宋·晏殊詞,輯自〈蝶戀花〉、〈春愁〉宋·柳永詞,輯自〈鳳棲梧〉;〈元夕〉宋·辛棄疾詞,輯自〈青玉案〉、宋·歐陽修,輯自〈生查子〉;〈雙雙燕〉宋·史達祖詞,輯自〈雙雙燕〉。

《唐詩宋詞合唱曲》第二輯,10首(1980):〈燕詩〉唐·白居易詞;〈秋花秋蝶〉唐·白居易詞;〈秋別〉宋·柳永詞,輯自〈雨霖鈴〉;〈江南蝶〉宋·歐陽修詞,輯自〈江南蝶〉;〈燕子樓之夜〉宋·蘇軾詞,輯自〈永遇樂〉;〈春情〉宋·李清照詞,輯自〈壺中天慢〉;〈清明〉唐·杜甫詞,輯自〈春夜喜雨〉、宋·辛棄疾詞,輯自〈行香子〉;〈帶湖讚〉宋·辛棄疾詞,輯自〈水調歌頭〉;〈聽雨〉宋·蔣捷詞,輯自〈虞美人〉;〈舟中〉宋·蔣捷詞,輯自一剪梅(舟過吳江)、行香子(舟宿蘭灣)。

《唐詩宋詞合唱曲》第三輯,10首(1980):〈聞捷〉唐·杜甫;〈孤雁〉唐·杜甫;〈詠明妃〉唐·杜甫;〈塞下曲〉唐·盧綸;〈陌上花〉宋·蘇軾;〈農村即景〉唐·王駕,輯自〈社日〉、宋·陸游,輯自〈遊山西村〉;〈離恨〉南唐·李煜,輯自〈清平樂〉;〈登賞心亭〉宋·辛棄疾,輯自〈水龍吟〉;〈暮春〉宋·辛棄疾,輯自〈摸魚兒〉;〈風荷〉宋·蔣捷,輯自〈燕歸梁〉。

二、獨唱藝術歌曲(包括單曲、聯篇歌曲、組曲):〈聽琴〉唐·韓愈與宋·蘇軾詞(1965);〈蒼茫〉王道詞(1965);敘事歌2首:〈鹿之死〉、〈倒楣的一天〉(1967);〈遺忘〉女高音,鍾梅音詞(1968);〈問月〉孫如陵詞(1969);合唱歌曲2首:〈海上公園〉、〈榕園曲〉(1969);〈美哉台灣〉何志浩詞(1970);〈碧海夜遊〉韋瀚章詞(1970);〈田園音樂會〉鍾梅音詞(1970);〈荷塘〉王文山詞(1970);〈回頭是岸〉王文山詞(1970);〈隨緣〉王文山詞(1970);《春之歌》許建吾詞,三樂章女低音獨唱組曲:〈春雨〉、〈春霧〉、〈春潮〉(1970);《新春組曲》女高音獨唱:〈不唱山歌心不爽〉陝北民歌、〈刮地風〉甘肅民歌、〈四季歌〉青海民歌、〈過新年〉陝西民歌(1971);〈思親曲〉王文山詞(1971);獨唱歌曲2首:〈芭蕾舞孃〉、〈傘下人家〉(1971);〈何處不相逢〉王文山詞(1973);〈秋夜聞笛〉女低音獨唱,韋瀚章詞(1973);《鳴春組曲》花腔女高音獨唱,韋瀚章詞:〈杜宇〉、〈黃鶯〉(1973);《愛物天新》五樂章:〈春雨〉女高音獨唱、〈夏雲〉男中音獨唱、〈秋月〉女高音獨唱、〈冬雪〉男低音獨唱、〈天何言哉〉四重唱(1974);獨唱歌曲2首:〈海螺〉王文山詞、〈補天頌〉王文山詞(1974);〈蘭溪春雨〉翁景芳詞(1981);獨唱歌曲2首:〈花鈴〉劉明儀詞、〈陽明山曉望〉劉明儀詞(1984);男高音獨唱歌曲2首:〈懷伊〉舒蘭詞、〈丁香〉舒蘭詞(1984);〈老伴好〉黃英烈詞(1985);〈山村歸情〉王金榮詞(1986);〈愛河夜色〉楊濤詞(1990);程瑞流抒情3首:〈空靜〉、〈夢迴〉、〈過客吟〉(1991);歌曲2首:〈中華好兒女〉毛松年詞、〈我手寫我心〉周正光詞(2001);〈夢境成真〉獨唱/齊唱,張佩珠詞(2004)。

三、合唱藝術歌曲(包括單樂章、聯篇合唱、合

唱組曲）:《生命之歌》許建吾詞（1954）:《我要歸故鄉》李韶詞，四樂章大合唱:〈何處棲留〉、〈清溪水〉、〈憶〉、〈我要歸故鄉〉（1955）:《北風》李韶詞（1955）;混聲四部歌曲 3 首:《當晚霞滿天》鍾梅音詞、《秋夕》張秀亞詞、《竹簫謠》李韶詞（1957）:《歲寒三友》李韶詞，四樂章大合唱:〈松〉、〈竹〉、〈梅〉、〈三友頌〉（1964）:《人生的歌手》王道詞（1965）:《青年之歌》任畢明詞（1965）:《琵琶行》唐·白居易詞（1966）:《雪山戀》許建吾詞，五樂章大合唱:〈序歌〉、〈晨曦〉、〈晌午〉、〈月夜〉、〈跋〉（1967）:《聽董大彈胡笳弄》李頎詞（1967）:《思我故鄉》秦孝儀詞（1968）:《壯歌行》黃杰詞，合唱組曲:〈孤軍出塞〉、〈富國行〉、〈金陵憶〉、〈金門行〉（1969）:《雙城復國》胡會俊詞（1969）:《白雲詞》秦孝儀詞（1969）:《寒流》許建吾詞（1969）:《何去何從》王文山詞（1970）:《摽有梅》輯自《詩經·召南》，王文山譯詞（1970）:《思親曲》王文山詞（1971）:《琵琶行》訂正本，唐·白居易詞（1971）:《生活組曲（一）千錘百鍊》王文山詞，三樂章:〈天不怕地不怕〉、〈石縫草〉、〈爬山〉（1972）:《生活組曲（二）自強不息》王文山詞，四樂章:〈朝氣好〉、〈是是非非〉、〈今天〉、〈天助自助〉（1972）:《生活組曲（三）大澈大悟》王文山詞，四樂章:〈迷惘〉、〈回頭是岸〉、〈隨緣〉、〈何去何從〉（1972）:合唱歌曲 2 首:《寧靜致遠》黎世芬詞、《勇者之歌》黎世芬詞（1972）:《霧》又名《浪淘沙》，韋瀚章詞（1972）:《日月潭曉望》韋瀚章詞:〈漣漪〉、〈花信〉（1972）:《龍之躍》新詩 4 首，易金詞（1972）:《扶桑之旅》鍾雷詞:〈東京煙雨〉、〈銀座燈輝〉（1972）:《逆旅之夜》韋瀚章詞（1973）:《天地一沙鷗》何志浩詞（1973）:合唱歌曲 2 首:《蝴蝶夢》王文山詞、《莫愁吟》（1973）:《何處不相逢》王文山詞（1973）:《秋夜聞笛》韋瀚章詞（1974）:《驢德頌》梁寒操原曲，何志浩和韻（1974）:合唱歌曲 3 首:《飛渡神山》韋瀚章詞、《鼓》韋瀚章詞、《繼往開來》韋瀚章詞（1975）:《種蘭》唐·白居易詞（1977）:合唱抒情歌曲 2 首，徐志摩詞:《杜鵑》、《向晚》（1977）:《佳節頌》韋瀚章詞，聯篇合唱歌曲:〈清明〉、〈端陽〉、〈中秋〉、〈新春〉（1978）:《澎湖姑娘》何志浩詞，二

部合唱（1980）:《雁字》清·方玉坤詞，三部合唱（1980）:《母親您在何方》周定遠詞（1981）:《迎春三部曲》黃瑩詞，聯篇合唱曲:〈呼嘯的北風〉、〈飛雪的原野〉、〈春天的陽光〉（1981）:《花之歌》3 首，女聲三部:〈杜鵑花〉、〈茉莉花〉、〈花中花〉（1982）:《紅棉詠》羅子英詞（1982）:《慈烏夜啼》唐·白居易詞（1982）:《傲骨冰姿映月明》劉明儀詞（1983）:《蓮花》劉俠詞（1983）:《四季花開》劉明儀詞:〈玫瑰〉、〈夏荷〉、〈秋菊〉、〈冬梅〉（1983）:《青山盟在》韋兼堂詞，三樂章聯篇合唱曲:〈玉山晨曦〉、〈龍岡夜雨〉、〈碧峰松濤〉（1984）:《歲寒三友頌》羅子英詞，四樂章聯篇合唱曲:〈喬松〉、〈翠竹〉、〈玉梅〉、〈合頌〉（1984）:《慈湖春輝》王金榮詞（1984）:《月之頌》劉明儀詞，三樂章聯篇合唱曲:〈新月〉、〈弦月〉、〈圓月〉（1985）:《山林的春天》黃瑩詞，五樂章聯篇合唱曲:〈太魯尋勝〉、〈美濃鄉情〉客語、〈蝴蝶谷〉、〈鹿谷採茶〉、〈玉山日出〉（1985）:《春之踏歌》（1985）:合唱歌曲 3 首:《重逢》劉明儀詞、《空山夜雨》劉明儀詞、《青青草原》劉明儀詞（1986）:合唱歌曲 2 首:《昆達山之夜》黃任芳詞、《合唱頌》陳添登詞（1986）:合唱歌曲 3 首:《媽媽，您永遠年輕》胡心靈詞、《詩話港都》蕭颯詞、《木棉花（市花頌）》蕭颯詞（1987）:《雲天遙望》楊濤詞（1989）:《傷別離》辛棄疾詞（1989）:合唱歌曲 2 首:《春回寶島》黃瑩詞、《歡欣度重陽》沈立詞（1990）:紀念詩人徐訏教授歌曲 8 首:《似聞簫聲》、《靜夜》、《酒醒午夜》、《賦歸》、《秋水》、《湖色》、《伴》、《莫問》（1990）:程瑞流抒情歌 2 首《芳影》、《濤聲中》（1990）:《紅棉頌》許翔威詞（1990）:《父親似青山》沈立詞（1991）:合唱歌曲 2 首:《正氣歌》宋·文天祥、《茅屋為秋風所破歌》唐·杜甫（1993）:合唱歌曲 5 首:《心路》田璧雙詞、《花美，書香，歌聲唉》王金榮詞、《翠嶺放歌，東籬讚》翟麗璋詞、《海南之歌》蔡才瑛、《十二生肖》輯自歌舞劇（1993）:《陽明箴言》摘自王陽明《大道歌》與《四句教》（1994）:海南歌曲 2 首，蔡才瑛詞:《海南人》、《我愛清瀾港》（1994）:《苗栗讚歌》苗栗詩人賴江質竹枝詞20 首（1994）:《難童淚》趙連仁詞（1995）:《父母恩深》二部合唱，李鳳行詞（1996）:《愛之歌頌》

陳素英詞，三樂章:〈驚鴻〉、〈起飛〉、〈永不歸零〉（1997）；《慈母恩深》楊濤詞，三樂章合唱:〈艱辛歲月〉、〈迷途知返〉、〈己立立人〉（1998）；《牧牛圖頌》普明禪師詞，十樂章二部合唱:〈未牧〉、〈初調〉、〈受制〉、〈回首〉、〈馴服〉、〈無礙〉、〈任運〉、〈相忘〉、〈獨照〉、〈雙泯〉（1998）；《獻給爸爸的歌》羅悅美詞，二部合唱（1998）；《媽媽經》趙連仁仇儷詞，二部合唱（1998）；為女兒黃薇編4首合唱曲:《木蘭辭》、《繡荷包》、《在銀色的月光下》、《遺忘》（1998）；《生命像天平》李秀詞，二部合唱（1998）；抒情歌曲3首:《月白風清》趙連仁詞、《花之覺》李淑娥詞、《青松萌芽》悟因法師詞（1998）；《福樂人生》邱士錦詞，三樂章齊唱:〈概說〉、〈六自綱目〉、〈結語〉（1998）；《伯夷山莊情》鍾玲詞，五樂章四部合唱:〈伯夷山莊情〉、〈黃昏〉、〈月夜〉、〈晨曦〉、〈尾聲〉（1999）；《佳節的祝福》黃瑩詞，十樂章四部合唱:〈春節〉、〈元宵〉、〈清明〉、〈端午〉、〈七夕〉、〈中元〉、〈中秋〉、〈重陽〉、〈冬至〉、〈除夕〉（2000）；《麗音群中麗人多》黃瑩詞，二部合唱:（2000）；二部合唱歌曲2首，曾春兆詞:《九二一地震的省思》、《臺東池上放牛羊》（2000）；《思母曲》樊景周詞，二部合唱（2000）；藝術歌曲2首，黃瑩詞:《正是尋夢的良宵》二部合唱、《我心中的歌》混聲四部（2001）；《北港四夜》黃瑩詞，四部合唱（2002）；《人生四季（序、春、夏、秋、冬、跋）》張佩珠詞，二部合唱（2002）；《新迎春曲》黃瑩詞，三樂章四部合唱（2002）；《美麗的回憶》西子姑娘詞，二部／四部合唱（2002）；《寄情合唱歌曲三章》吳廷芳詞:〈靜靜的想你〉、〈有情乎？無情乎？〉、〈雨和花〉（2002）；《月印欽心》陳郁明詞，閩南語二部合唱（2002）；《吾愛吾鄉》蔡才瑛詞，二部合唱（2002）；《感謝乳牛媽媽》張佩珠詞，二部合唱（2003）；《春景》徐英南詞（2003）；《我愛青溪》蕭小玲詞（2003）；《清清露珠》沈立詞，獨唱／二部／四部合唱（2003）；《春天》曾貴海詞，二部合唱（2003）；《音樂天使》張佩珠詞（2003）；黃陳琦華贈歌2首，二部合唱:《四書禮讚》、《古文詩詞讚》（2003）；《老師的笑容》張佩珠詞，三部合唱（2004）；《樂教人生》楊濤詞，四部合唱（2004）；《發揚光大》柯晉鈺詞，四部合

唱、《我愛油桐花》李喬詞，二部合唱、《露珠》張佩珠詞，二部合唱（2004）；合唱歌曲2首:《美麗的高雄》黃瑩詞、《憶慈母》何秀理詞（2004）；《心願》二部合唱，張佩珠詞（2004）；《明潭逸興》二部合唱，黃瑩詞:〈泛舟〉、〈良宵〉（2004）；二部合唱歌曲，溫秋風詞:《讚美青溪》、《春臨大地》（2004）；《爺爺的傘》張佩珠詞，二部合唱（2004）。

四、民歌組曲（含山地歌舞組曲）:《迎春接福》粵北客家民歌組曲，鄒瑛配詞:〈春牛調〉、〈馬燈調〉、〈香包調〉、〈落水天〉、〈唱歌人〉（1969）；《鳳陽歌舞》安徽民歌組曲，何志浩配詞:〈鳳陽花鼓〉、〈鳳陽歌〉（1969）；《彌度山歌》雲南民歌組曲:〈彌度山歌〉、〈山茶花〉、〈猜謎歌〉、〈繡荷包〉（1970）；《天山明月》新疆民歌組曲:〈沙里洪巴〉新疆舞曲、〈喀什噶爾〉、〈青春舞曲〉（1970）；《大板城姑娘》中國民歌組曲:〈大板城姑娘〉、〈孟姜女〉、〈紅綵妹妹〉（1971）；《雲南跳月》雲南民歌組曲:〈桃花店，杏花村〉獨唱、〈大河漲水沙浪沙〉男聲二重唱、〈小河淌水〉女聲二部、〈雨不洒花花不紅〉四重唱、〈送郎〉四重唱、〈彌度山歌〉大合唱（1971）；《月夜情歌》中國民歌組曲，男中音獨唱:〈月夜情歌〉民家族民歌、〈月下姑娘〉高山族民歌、〈姑娘變了心〉黎族民歌（1971）；《金沙江上》西康民歌組曲，何志浩配詞:〈金沙江上〉、〈西康舞曲〉、〈仙樂風飄〉、〈康定舞曲〉、〈喇嘛活佛〉（1971）；《望郎曲》中國民歌組曲:〈貴州山歌〉、〈等郎〉（1971）；《蒙古牧歌》蒙古民歌組曲，何志浩配詞:〈蒙古草原〉、〈蒙古姑娘〉、〈月上古堡〉、〈小黃鸝鳥〉（1972）；《山地風光》山地民歌組曲，何志浩配詞:〈豐年舞曲〉、〈賞月舞曲〉、〈豐年舞曲〉、〈賞月舞曲〉（1972）；《苗家少女》苗族民歌組曲，何志浩配詞:〈金環舞〉、〈苗家月〉（1972）；《湘江風情》湖南民歌組曲，何志浩配詞:〈湘江戀〉、〈江上遊〉（1972）；《西藏高原》西藏民歌組曲，何志浩配詞:〈世界高原〉、〈寒漠甘泉〉、〈遍地黃金〉、〈巴安弦子〉（1972）；《江南鶯飛》江蘇民歌組曲，何志浩配詞:〈無錫景〉、〈團扇舞〉（1972）；《阿里飛翠》山地民歌組曲，何志浩配詞:〈阿里山中〉、〈高山之春〉、〈彩雲追月〉、〈月下歌舞〉（1972）；《傜山春曉》粵北傜歌合唱組曲，

何志浩配詞：〈黃條沙〉、〈細問鳳〉、〈萬段曲〉、〈楠花子〉（1972）；《長白銀輝》東北民歌組曲，何志浩配詞：〈東北謠〉、〈太平鼓舞〉（1972）；《錦城花絮》山歌民歌組曲，何志浩配詞：〈玫瑰花兒為誰開〉、〈四季花開〉（1972）；《西京小唱》陝西民歌組曲，女聲二部：〈賣櫻桃〉、〈買花戴〉（1972）；《滇邊掠影》雲南民歌組曲，何志浩配詞：〈雨中花〉、〈鷓鴣聲〉（1972）；《漓江之春》廣西民歌組曲，女聲三部，何志浩配詞：〈送郎〉、〈望郎〉（1972）；《飄泊他鄉》民歌組曲，男中音獨唱：〈賣燒土〉山西民歌、〈鎖住太陽不要落〉貴州民歌、〈三天的路程兩天到〉山西民歌（1973）；《紅棉花開》廣東小調組曲，何志浩配詞：〈紅棉好〉、〈花中花〉、〈紅滿枝〉（1973）；《嶺南春雨》廣東小調組曲，何志浩配詞：〈鵑初啼〉、〈蝶低飛〉、〈柳生煙〉（1973）；民歌新唱（一）〈玫瑰花兒為誰開〉四川民歌，何志浩配詞、〈道情〉江浙民歌，鄭板橋詞（1973）；民歌新唱（二）〈小放牛〉獨唱、〈杏花村〉三部合唱，何志浩配詞（1973）；〈冬雪春華〉青海民歌，何志浩配詞（1973）；〈彌度山歌〉雲南民歌，何志浩配詞（1973）；〈送郎〉雲南民歌（1974）；〈馬蘭姑娘〉臺灣山地民歌，何志浩配詞（1974）；〈在銀色的月光下〉新疆民歌（1974）；合唱民歌組曲《想親親》、《刮地風》（1978）；合唱民歌組曲《等候哥哥來團圓》：〈歌四季〉青海民歌、〈等團圓〉陝西民歌、〈忙趕路〉內蒙民歌、〈過新年〉陝西民歌（1980）；合唱民歌組曲《春風搖擺楊柳梢》：〈大板城姑娘〉新疆民歌、〈跑馬溜溜的山上〉四川民歌、〈繡荷包〉山西民歌（1981）；合唱民歌組曲《喜相逢》：〈長懷想〉、〈羨歸燕〉、〈喜相逢〉（1982）；合唱民歌組曲《牧歌三疊》：〈牧馬山歌〉、〈趕馬調〉雲南民歌、〈牧羊姑娘〉蒙古民歌、〈小放牛〉江南民歌（1983）；合唱民歌組曲《青春長伴讀書郎》、《茶山姑娘歌聲朗》（1983）；《南亞民歌合唱組曲》新、泰、印尼、菲民歌組曲：〈迎賓曲〉新加坡流行曲、〈春光頌〉泰國流行曲、〈星星索〉印尼民歌、〈竹竿舞〉菲律賓流行曲（1984）；《天山放馬》哈薩克民歌組曲：〈卡瑪加依姑娘〉、〈黑巴哥〉、〈白蹄馬〉（1986）；《玫瑰花組曲》新疆民歌組曲：〈可愛的一朵玫瑰花〉、〈送我一枝玫瑰花〉、〈美麗的瑪依拉〉（1988）；《賞月

舞》山地民歌組曲（1991）；《家鄉恩情》臺灣民謠組曲：〈臺灣是寶島〉、〈思想起〉、〈恆春耕農歌〉（1991）；《耕農組曲》：〈恆春耕農歌〉、〈牛犁歌〉、〈思想起〉（1992）；《天黑黑組曲》：〈天黑黑〉、〈六月茉莉〉、〈白牡丹〉（1992）；《農村組曲》：〈農村曲〉、〈望春風〉、〈丟丟銅仔〉（1992）；《採茶組曲》：〈採茶歌〉、〈菅芒花〉、〈卜卦調〉（1992）；苗栗客家歌謠合唱組曲2首《農家樂》、《拜新年》（1994）；《六堆客家人》屏東客家民謠合唱組曲：〈半山謠〉、〈六堆客家人〉、〈放光芒〉（1994）；《雪梅思君》四部合唱：〈雪梅思君〉、〈五更歌〉、〈月有情〉（1999）。

五、創作兒童歌曲：《小學音樂教本》小學歌曲40首（1954）；《兒童藝術歌集》新歌20首，許建吾詞（1954）；《華僑學校適用音樂教材兩冊》小學教材、中學教材（1956）；《最新兒童歌曲集》第一輯、第二輯（1957）；《兒童歌曲集》（1971）；《小學音樂教材》新歌50首（1971）；〈月亮走〉羅傑詞（1972）；《雞公仔》廣東兒歌組曲：〈雞公仔〉、〈團團轉〉（1972）；少年合唱歌曲6首，王文山詞：《蜘蛛》、《蚊子》、《黃豆頌》、《種瓜得瓜》、《猴戲》、《小貓捉魚》（1972）；少年合唱歌曲2首，王文山詞：《巧兔三窟》、《絕處逢生》（1973）；少年合唱歌曲，王文山詞：《如何解連環》、《火柴，扁擔，正樑》（1974）；兒童藝術歌曲10首，翁景芳詞：〈一到十〉、〈一年四季〉、〈四季花朵〉、〈每日生活〉、〈救火〉、〈鄉村和城市〉、〈交通工具〉、〈清潔環境〉、〈家裡的人〉、〈我是紙〉（1975）；兒童歌曲5首，林武憲詞：〈陽光〉、〈小仙人〉、〈風箏〉、〈北風的玩笑〉、〈井裡青蛙〉（1975）；兒童藝術歌曲10首，翁景芳詞：〈月兒我想問問你〉、〈太陽公公〉、〈小雨點〉、〈壽山公園〉、〈夜來了〉、〈看電視〉、〈手〉、〈冬天到〉、〈國花〉、〈我愛媽媽〉（1975）；兒童藝術歌曲20首，翁景芳詞：〈盪鞦韆〉、〈鏡子〉、〈穿衣的進步〉、〈常見的鳥〉、〈防止生病〉、〈時鐘〉、〈過新年〉、〈敬愛老師〉、〈蝌蚪變青蛙〉、〈海邊〉、〈影子〉、〈青青草坪上〉、〈總統蔣公真偉大〉、〈好朋友〉、〈花園裡〉、〈路燈〉、〈風箏〉、〈水裡動物多〉、〈四季的風〉、〈笑口常開〉（1976）；兒童藝術歌曲10首，翁景芳詞：〈三件寶〉、〈筆〉、〈國旗〉、〈郵

差〉、〈電話〉、〈錢〉、〈彩霞〉、〈風和雨〉、〈公共汽車〉、〈市場裡〉（1976）；兒童藝術歌曲5首，翁景芳詞：〈玩具的家〉、〈搬家〉、〈向日葵〉、〈小三〉、〈雷雨〉（1978）；學生團體歌曲：〈我愛香港〉、〈童軍讚〉（1982）；童詩歌曲2首〈小蜻蜓〉謝武彰詞、〈蟋蟀〉褚乃瑛詞（1984）；兒童歌曲11首，翁景芳詞，合唱：《奇妙的聲音》、《人為的聲響》、《住屋衛生》、《電腦機器人》、《家庭用具多》、《恭喜新年》、《起居生活》、《住家環境》、《我長大了》、《交通安全》、《十二生肖》（1986）；兒童歌曲10首，翁景芳詞：〈自己造的玩具〉、〈生日〉、〈養成好習慣〉、〈我的學校〉、〈故事〉、〈戲劇〉、〈紀念節日〉、〈民俗節日〉、〈海岸〉、〈海灘〉（1987）；兒童藝術歌曲14首，李秀詞，合唱：《節約》、《花蝴蝶》、《小雨點》、《清明節》、《落葉》、《蓮霧》、《小花樹》、《愛之歌》、《粉筆》、《今天》、《太陽》、《小星星》、《灰雲》（1988）；新歌4首：〈春天來了〉選自國語課本、〈媽媽的心〉呂玕臻詞、〈和媽媽談心〉呂筑臻詞、〈今天的菜單〉鄭培珠詞（1988）；《新生》六樂章兒童大合唱，何巴栖詞：〈我們是新中國的少年兵〉、〈在家的時候〉、〈爸媽在獸蹄底下〉、〈逃出了死亡線〉、〈生活在樂園裡〉、〈新中國兒童頌〉（1992）；《兒童生活組曲》五樂章，張佩珠詞：〈流浪狗的夢想〉、〈可愛的小狗〉、〈小狗不見了〉、〈美好的回憶〉、〈祝福我的小狗〉（2001）；《我愛爺爺奶奶》兒童二部合唱，張佩珠詞（2004）。

貳、器樂獨奏曲

一、鋼琴曲：鋼琴獨奏8首：《繡荷包》民歌與賦格、《臺東民歌》變奏與賦格、《家鄉組曲》、《百花亭組曲》、《琴歌》、《佛曲》戒定真香、《悲秋》、《尋泉記》傳奇曲（1964）；鋼琴獨奏曲2首：《太極劍舞（五十六式）》、《荷塘月色》夜曲（1981）；《天馬翱翔》（1986）；《武陵仙境》鋼琴敘事曲（1987）；改編2首獨唱曲為鋼琴獨奏曲：《罵玉郎》華南古調、《秋花秋葉》（1988）；《飛越雲濤》鋼琴幻想曲（1989）；《長干行》鋼琴敘事曲（1989）；《安祥小天使》：〈安祥〉、〈自性歌〉、〈山居好〉、〈性海靈光〉、〈心頌〉、〈牧牛圖頌〉、〈心經〉、〈應無所住〉（1994）。

二、小提琴曲：小提琴獨奏曲6首：《鼎湖山上之

黃昏》、《杜鵑花》、《我家在廣州》、《阿里山變奏曲》、《簫》、《唱春牛》（1954）；《春燈舞》（1957）；中國小曲2首：《離恨》、《讀書郎》（1960）；重訂《小提琴獨奏曲集》14首（1970）；提琴獨奏曲2首：《四季漁家樂》、《狸奴戲絮》（1973）；抗戰歌組曲6首：《東北浩劫》、《盧溝烽火》、《血肉長城》、《前方好月》、《珠江怒濤》、《還我河山》（1977）。

三、長笛曲：長笛獨奏曲2首：《夜怨》、《玫瑰花兒為誰開》（1973）；《燕詩》（1990）；《樂韻飄香》（1992）。

參、合奏曲

一、弦樂合奏曲：《佳節序曲》（1970）；中國民歌提琴合奏曲3首：《道情》中國古調、《豐收舞曲》阿美族民歌、《蔓莉》蒙古民歌（1971）；《跑馬溜溜的山上》（1976）。

二、管弦樂：《春燈舞》（1970）。

肆、舞臺音樂

一、清唱劇：《重青樹》韋瀚章詞：〈乾枯橡樹〉、〈老婦心聲〉、〈愛在人間〉（1981）；《曹溪勝光》六祖惠能的奇蹟：〈序歌〉孫鴻瑞與郭泰定、〈鷺薪奉母，福田自耕〉、〈黃梅得法，午夜傳衣〉、〈析論風旛，圓頓法門〉、〈慧日常在，永照人間〉（1993）；《眾福之門：地藏菩薩傳奇》清唱劇，敬定法師詞：〈序歌〉、〈示生王家〉、〈九華垂跡〉、〈閔公獻地〉、〈山神湧泉〉、〈諸葛建寺〉、〈東僧雲集〉、〈示現涅槃〉、〈信士朝山〉、〈文佛咐囑〉、〈地藏情懷彌陀心〉（1997）。

二、舞劇：兒童歌舞劇《小貓西西》于百齡／李韶詞（1954）；《大樹》少年歌舞劇，許建吾詞（1955）；舞劇曲集《大禹治水》何志浩詞、《採蓮女》何志浩詞（1964）；舞劇合唱歌曲《黃帝戰蚩尤》何志浩詞、《百花舞》何志浩詞（1965）；兒童芭蕾舞劇《夢境成真》（1991）；樂舞劇《聖泉傳奇》（1997）。

三、歌劇：重訂歌劇《一夜路成》，一幕七場（1956）；《木蘭從軍》一幕三場，黎覺奔詞（1975）；兒童歌劇《鹿車鈴兒響叮噹》韋瀚章詞（1986）。

四、劇樂插曲：《醉心貴族的小市民》莫里哀話劇插曲2首：〈小夜曲〉、〈勸酒歌〉（1978）；《罵人歌》（1990）；《家鄉恩情》：〈臺灣是寶島〉、〈思想起〉、

〈耕農歌〉（1991）；《蛋般大的穀子》兒童劇插曲：〈耕農組曲〉、〈村舞組曲〉、〈壽翁進行曲〉、〈抓金雞舞曲〉（1992）；《天黑黑組曲》：〈天黑黑〉、〈五更鼓〉、〈草螟戲雞公〉（1992）；《採茶組曲》：〈採茶歌〉、〈卜卦調〉、〈夜夜相思〉（1992）；《農村組曲》：〈農村曲〉、〈駛犁歌〉、〈望春風〉、〈慶豐年〉（1992）；《火金姑組曲》：〈火金姑來吃茶〉、〈一隻鳥仔，搖籃仔歌〉、〈火金姑，放光芒〉（1992）；《貓將軍》兒童劇插曲：〈群鼠登船，眾人憂慮〉、〈風平浪靜，鼓舞歡欣〉、〈貓鼠決戰，貓旗飄揚〉、〈驅除群鼠，共慶昇平〉（1993）。

伍、編曲、改編曲

《民歌新編》中國民歌 7 首：〈蘇武牧羊〉、〈在那遙遠的地方〉、〈紅綵妹妹〉、〈跑馬溜溜的山上〉、〈繡荷包〉、〈黑玉郎〉、〈讀書郎〉（1966）；為香港商業廣播電臺「聽眾合唱團」編合唱曲 2 首：〈阿里山之歌〉、〈杜鵑花〉（1967）；藝術歌曲改編為合唱用曲：《望故鄉》、《中秋怨》、《黑霧》、《秋夕》、《月光曲》（1968）；《石榴花頂上的石榴花》荷子詞，混聲合唱（1972）；〈輕笑〉徐訏詞（1972）；〈楓橋夜泊〉唐‧張繼詞（1976）；〈憶兒時〉、〈送別〉、〈天風〉李叔同配詞，〈思鄉曲〉、〈松花江上〉、〈團結起來〉抗戰歌曲（1976）；改編外國小曲 3 首：〈夢見珍妮〉福司脫原作、〈山村姑娘〉拉沙羅原作、〈西班牙姑娘〉基阿拉原作（1978）；改編合唱曲 4 首：《流浪人》、《漁村風光》、《晚霞滿漁船》、《草原上》（1983）；《天主教頌歌》22 首（1993）；〈望春風〉（1995）；《雨夜花組曲》周添旺詞，鄧雨賢曲，四部合唱：〈雨夜花〉、〈對花〉、〈碎心花〉（2000）；《四季紅組曲》四部合唱，李臨秋／周添旺詞，鄧雨賢曲：〈四季紅〉、〈月夜愁〉、〈滿面春風〉（2000）；《勸世歌組曲》四部合唱：〈勸世歌〉江湖賣藥仔調、〈一隻鳥仔哮救救〉嘉義民謠、〈乞食調〉嘉南民謠（2001）；《農村酒歌組曲》四部合唱：〈農村酒歌〉雨傘調、〈五更鼓〉車鼓調、〈都馬調〉臺灣戲曲（2001）；《心酸酸組曲》閩南語合唱組曲：〈心酸酸〉、〈河邊春夢〉（2003）；《滿山春色組曲》閩南語合唱組曲：〈滿山春色〉、〈青春嶺〉、〈桃花鄉〉（2003）；《南都夜曲》閩南語合唱組曲：〈南都夜曲〉、〈秋怨〉、〈雙雁影〉；〈望你早歸〉閩南語合唱組曲：〈望你早歸〉、〈補破網〉、〈春花望露〉（2004）。

陸、應用歌曲

一、電影、電視主題曲：《開國六十年》梁寒操詞，電影配樂，合唱（1970）；《一寸山河一寸血》梁寒操詞，電影主題曲，合唱（1972）；《寒流》鍾雷詞，電影主題曲，合唱（1973）；〈證言〉秦孝儀詞，電視片頭歌。

二、為機關團體創作的歌曲：《金門頌》俞南屏、鍾梅音詞，四樂章大合唱：〈烽火中的金門〉、〈大膽島上的國旗〉、〈馬山望故鄉〉、〈勝利的前奏〉（1963）；《人生的意義》陳立夫詞，北一女委作校歌（1970）；〈華岡禮讚〉張其昀詞（1972）；〈歡迎華僑歌〉何志浩詞（1972）；〈生活之歌〉韋瀚章詞，為香港滅暴委員會而作（1973）；〈天‧德‧予〉毛松年詞，為美國紐約孔子大廈揭幕慶典而作（1973）；〈笑哈哈〉韋瀚章詞，健康情緒學會歌曲（1975）；賀韋瀚章教授七一華誕歌曲 2 首：〈野草讚〉黃瑩詞、〈岡陵頌〉程瑞流詞（1975）；〈華岡歌頌〉何志浩詞（1975）；〈華岡頌〉何志浩詞（1976）；《民族軍人》韋瀚章詞，贈軍校黃埔合唱團（1977）；〈風雨流亡歌〉黃瑩詞（1977）；〈自立自強歌〉何志浩詞（1977）；〈您的微笑〉黃瑩詞、〈公餘服務團團歌〉梁寒操詞（1978）；〈中廣之歌〉黃瑩詞，紀念中廣五十年臺慶（1978）；〈國立中山大學頌歌〉羅子英詞（1980）；《金門之歌》五樂章聯篇合唱曲，黃瑩詞：〈戰地的春天〉女聲三部、〈夜哨〉混聲四部、〈黃龍美酒〉男聲三部、〈烈士悼歌〉混聲四部、〈金門禮讚〉混聲四部（1982）；《伊甸樂園之歌》6 首，劉明儀詞，贈劉俠暨伊甸殘障福利基金會：〈伊甸之歌〉、〈啟聰之歌〉、〈啟明之歌〉、〈啟智之歌〉、〈陽光之歌〉、〈啟健之歌〉（1983）；《與我同行》劉明儀詞，六樂章聯篇合唱曲：〈谷關之夜〉、〈翠谷龍吟〉、〈武陵秋色〉、〈高山健行〉、〈風雨滿途〉、〈伊甸‧勝利〉（1984）；《高雄禮讚》三樂章聯篇合唱曲：〈萬壽彩霞〉劉星詞、〈澄湖夜色〉李秀詞、〈高雄晨光〉李鳳行詞（1984）；〈廣青精神〉何志浩詞（1985）；《高雄素描》歌曲 2 首，李鳳行詞：〈蝴蝶谷〉、〈愛河寄語〉（1986）；《昇起我心中的太陽》黃瑩詞，為廣青合唱團而作（1986）；《喜樂之歌》劉明儀詞，為伊甸

喜樂四重唱而作；〈寶島溫情——贈台灣友好〉韋瀚章詞（1986）；合唱歌曲2首《心聲交融》黃瑩詞、《家國之愛》沈立詞，為屏東教師合唱團而作（1987）；《樂韻綿長》蔡季男詞，臺北市教師合唱團團歌（1988）；〈永結心緣〉黃瑩詞，陳主稅教授紀念歌、〈永遠至美至善至真〉黃瑩詞，屏東郭淑真老師紀念歌（1989）；《聲教輝煌》三樂章聯篇合唱曲，高雄教師合唱團團歌；〈化雨春風〉黎彩棠詞、〈處處笙歌〉洪炎興詞、〈師鐸之聲〉唐玉美詞（1989）；《吼吧雄獅》臺北雄獅合唱團、《白鳥歌聲》臺中白鳥合唱團、《雄風萬里》高雄雄風合唱團（1989）；〈大中至正〉王金榮詞，中正紀念堂禮讚（1989）；生活歌曲7首，為臺南文賢國中而作：〈文賢禮讚〉方桂英詞、〈文賢青年〉鍾淑珍詞、〈文賢鐘聲〉盧玉琳詞、〈文賢之愛〉周紹玉詞、〈群花的讚歎〉吳佳慧詞、〈文賢之歌〉郭禎美詞、〈黎明鐘聲〉莊瑞珠詞（1990）；合唱歌曲3首，釋曉雲詞，為華梵工學院而作：《校歌》、《聽松風》、《水頌》（1990）；為高雄市主辦區運動會齊唱歌曲3首〈秋高氣爽〉、〈歡迎歌〉、〈愛是跑道的起點〉（1990）；屏東合唱歌曲3首《屏東頌》李春生詞、《歌我屏東》徐春梅詞、《墾丁禮讚》林惠美詞（1991）；臺北心韻合唱團合唱歌曲2首《心韻團歌》蔡長雄詞、《愛‧生命‧成長》劉明儀詞（1991）；〈我愛臺東〉臺東縣縣歌（1993）；《三十歲新青年》韋瀚章詞作改定，賀明儀合唱團成立三十週年（1994）；〈千秋功業萬世名〉黃瑩詞，紀念黃埔建軍七十年、〈中華國軍真英豪〉王金榮詞、〈美國密西根中華婦女會歌〉何志浩詞（1994）；為高雄市鼓山區婦女合唱團編作合唱歌曲6首《秀麗端莊》頌歌，李素英詞、《彩雲繚繞》讚歌，劉星詞、《齊心合唱樂融融》李素英詞、鄭光輝作曲調、《壽山之歌》邱淑美詞、時傑華作曲調、《瑰麗芬芳》李素英詞、李子韶作曲調、《深秋月色》李素英詞（1994）；〈白衣天使〉蔣淑芬詞，護士節歌曲、〈生命之歌〉劉明儀詞，脊傷協會歌曲、〈知風草之歌〉劉明儀詞，柬埔寨難童歌曲（1997）；〈松柏長青〉羅悅美詞，長青學苑苑歌、〈國立高雄科學技術院校歌〉黃廣志詞、〈珠海大學建校五十周年頌歌〉蘇文擢詞、〈偉哉張公，美哉華岡〉何志浩詞，文化大學創辦人張其昀先生紀念歌（1997）；《文化義工》薛如月詞，二部合唱，高雄市文化中心「文化義工之歌」（1998）；〈高雄市立楠梓特殊學校校歌〉余光中詞，齊唱（1998）；〈敬炫頌讚〉黃世彰詞，齊唱，敬炫塑膠廠歌（1998）；《海軍技術學校校歌》張文璐詞，齊唱/合唱（1998）；《文化高雄》謝貴文詞，二部合唱，高雄文化中心之歌（1998）；〈金門縣金湖國小校歌〉陳德賢詞，齊唱（1998）；〈臺南縣崇明國小校歌〉李光彥詞，齊唱（1998）；臺中新光國中學校歌曲3首，齊唱：〈校歌〉賴明杭校長詞、〈我愛新光〉陳聯鳳詞、〈新光日日好〉陳聯鳳詞（1998）；應用歌曲3首：〈我武維揚〉齊唱，鄭約權／陳櫻雪詞，為兵役處而作、《扶輪精神》四部合唱，羅悅美詞、《父母心聲》四部合唱，羅悅美詞（1999）；團體歌曲2首：〈建設海南作先鋒〉蔡才瑛詞，齊唱，南風學會歌、《佳音是我們快樂的家庭》藍秀英詞，二部合唱，佳音合唱團歌（1999）；〈廣州市協和神學院院歌〉紀哲生詞，齊唱（2000）；《國防大學校歌》楊濤詞，齊唱/混聲四部（2000）；《香港中華基金中學校歌》梁潔華／陳永正詞（2000）；〈珍惜自己，追求新生〉沈立詞，魚鱗癬協會會歌（2000）；《齊東合唱團團歌》黃瑩詞，女聲三部（2001）；〈冠華幼稚園園歌、小學校歌〉張佩珠詞，齊唱（2001）；〈建準頌讚〉陳郁明詞，建準電機工業公司歌曲（2001）；〈中鋼之歌〉廖家健詞，中國鋼鐵公司歌曲（2001）；合唱歌曲3首：〈獅子星座流星雨〉鍾玲詞、《新光合唱團紀念歌》、《鼓山婦女合唱團紀念歌》（2002）；《釀》沈立詞，二部合唱，屏東社區大學生活歌（2002）；〈為你救人無推辭〉鍾國鑫詞，閩南語齊唱，高雄市特種救援協會會歌（2002）；訂正〈輔仁大學校歌〉于斌主教詞，1963年作成，2003年修訂（2003）；海軍後勤司令部齊唱曲2首：〈海軍後勤司令部部歌〉劉志貞詞、〈海軍後勤新氣象〉曾瑞益詞（2003）；《高雄消防歌》蕭季慧詞，二部合唱（2003）；〈木球會歌〉徐英南詞，齊唱（2003）；為美國休士頓中國美術協會作曲3首：〈六六回顧展〉趙青坪詞、〈美化人生〉臧武雲詞、〈藝圃頌〉陳友堂詞（2003）；《文昌中學之歌》蔡才瑛詞，齊唱/合唱（2004）；〈臺南敏惠醫護管理專科學校校歌〉陳雲程詞（2004）；〈高雄市美容工會會歌〉何坤龍／沈杏仙詞（2004）。

三、愛國歌曲、社教歌曲：《祖國戀》六樂章大合唱，許建吾詞：〈念祖國〉、〈偉大的祖國〉、〈秦淮碧〉、〈團城臥斷虹〉、〈問鶯燕〉、〈奔向祖國〉（1954）；〈孔子紀念歌〉輯自《禮運・大同》（1952）；〈偉大的華僑〉李韶詞（1952）；〈中華民國讚〉美國查克作詞，羅家倫譯詞（1957）；《中華大合唱》梁寒操詞：〈中華民族之頌〉、〈民國／國父之頌〉、〈自由中國之頌〉（1963）；孝親歌曲3首：〈父親節歌〉、〈偉大的母親〉李韶詞、〈頌親恩〉古茂建詞（1964）；《青白紅》任畢明詞，三樂章（1965）；〈新血頌〉許建吾詞（1965）；《光明之路》齊唱歌曲13首，古茂建詞（1965）；《偉大的國父》何志浩詞，九樂章：〈天生聖哲〉、〈十次起義〉、〈碧血黃花〉、〈武漢興師〉、〈二次革命〉、〈廣州蒙難〉、〈黃埔建軍〉、〈北上救國〉、〈盛德巍巍〉（1965）；《偉大的領神》六樂章大合唱，何志浩詞：〈武德樂〉、〈承天樂〉、〈慶善樂〉、〈崇戎樂〉、〈仁壽樂〉、〈萬歲樂〉（1966）；《偉大的中華》十一樂章大合唱，何志浩詞：〈大哉我中華〉序歌、〈珠江之歌〉、〈長江之歌〉、〈黃河之歌〉、〈長城之歌〉、〈五岳之歌〉、〈白山黑水之歌〉、〈蒙藏之歌〉、〈四海五湖之歌〉、〈寶島之歌〉、〈青天白日滿地紅〉結章（1966）；《黃埔頌》五樂章大合唱，何志浩詞：〈頌讚黃埔建軍〉朗誦、〈發揚黃埔精神〉唱歌、〈鑄立黃埔軍魂〉唱詞、〈開拓黃埔功業〉唱詩、〈齊向黃埔歡呼〉口號（1966）；〈中華頌〉梁寒操詞（1969）；〈我是中國人〉王文山詞（1969）；合唱歌曲3首：《小夜曲》周忠楷詞、《老榕樹》周忠楷詞、《晨運之歌》潘兆賢詞（1970）；〈家之禮讚〉李宗黃詞（1970）；〈大忠大勇〉秦孝儀詞（1971）；國民生活歌曲4首：〈敬禮國旗歌〉梁寒操詞、〈天倫歌〉李宗黃詞、〈互助歌〉許建吾詞、〈青年進行曲〉劉孝推詞（1971）；〈莊敬自強〉何志浩詞（1971）；國民生活歌曲3首：〈孝友歌〉劉碩夫詞、〈博愛歌〉徐哲萍詞、〈保健歌〉黃瑩詞（1971）；〈青年們的精神〉韋瀚章詞（1974）；〈海嶽中興頌〉秦孝儀詞（1974）；紀念歌曲3首：〈先總統蔣公紀念歌〉秦孝儀詞、〈領神紀念歌〉何志浩詞、〈自由砥柱〉李韶詞（1975）；〈婦女節歌〉李韶詞（1976）；抗戰紀念音樂會合唱曲2首：《抗戰勝利曲》張道藩詞、《保衛中華》鍾天心詞（1977）；倡廉之聲歌曲12首：〈倡廉之聲〉、〈幸福滿人間〉李達如詞、〈香港人〉、〈開路先鋒〉、〈警察進行曲〉呂鼎詞、〈靜默革命進行曲〉、〈靜靜話你知〉、〈勤儉可興家〉林漢強詞、〈祝君健康〉、〈人生目的〉、〈快樂的人生〉馬金康詞、〈半夜敲門也不驚〉韋瀚章詞（1977）；〈一團和氣〉韋瀚章詞（1978）；滅罪運動歌曲4首：〈滅罪呼聲〉、〈香港讚〉李達如詞、〈同心協力反罪惡〉、〈我你他〉呂鼎詞（1979）；華僑歌曲2首：〈華僑自強歌〉柯叔寶詞、〈四海同心〉韋瀚章詞（1979）；滅罪運動歌曲4首：〈好街坊〉、〈去報案〉、〈唔使怕〉、〈小心預防〉李達如詞（1980）；社教歌曲3首：〈我愛梅花〉李韶詞、〈國花頌〉何志浩詞、〈自強晨跑歌〉何志浩詞（1981）；社教歌曲2首：〈三民主義統一中國〉何志浩詞、〈心聲之歌〉黃瑩詞（1981）；〈中華民國萬壽無疆〉毛松年詞（1982）；合唱歌曲3首：《我愛高雄》黃瑩詞、《佛光頌》劉星詞、《樂壇的火炬》齊念慈與韋瀚章詞（1982）；社教歌曲2首：〈我愛香港〉黎時煖詞、〈童軍讚〉黎時煖詞（1982）；應用歌曲2首：〈感恩歌〉區寶珠詞、〈吃什麼，不用口；打什麼，不用手〉劉星詞（1983）；〈熱血灑疆場〉程瑞流詞（1984）；社教歌曲2首：〈我愛自由香港〉李韶詞、〈國慶歌〉何志浩詞（1983）；愛國歌曲2首：〈中華民國頌〉、〈三民主義頌〉何志浩詞（1984）；合唱歌曲3首：《歌頌國民革命軍之父》何志浩詞、《蔣公塑像禮讚》楊仲揆詞、《電信頌》李秀詞（1984）；合唱歌曲3首：《造船興國》何志浩詞、《十大建設》沈立詞、《香港培英中學》四樂章生活組曲（1985）；應用歌曲4首：〈春之踏歌〉何志浩詞、〈小小英雄〉張起鈞詞、〈鄭成功頌〉羅子英詞、〈翠柏新村之歌〉何志浩詞（1985）；孝親歌曲2首：〈炬光母親之歌〉劉明儀詞、〈媽媽不要老〉劉俠詞（1987）；蔣故總統經國先生紀念歌3首：〈山高水遠的恩情〉黃瑩詞、〈歌頌一位平凡的偉人〉黃瑩詞、〈懷念與敬愛〉沈立詞（1988）；《國魂頌》男聲三部，何志浩詞（1988）；〈國格頌〉何志浩詞：〈中華民國萬歲〉、〈莊嚴的國歌〉、〈國旗永飄揚〉、〈至高無上的國格〉（1988）；聲援大陸同胞歌曲3首：〈天安門的怒吼〉黃瑩詞、〈血脈相連〉沈立詞、〈再築一道新長城〉沈立詞（1989）；聲援大陸同胞歌曲3首：〈起來，中國人！〉李鳳行

詞、〈為什麼〉楊濤詞、〈詛咒曲〉蕭颯詞（1989）；《血戰古寧頭》黃瑩詞：〈英雄的陣地，鋼鐵的島〉、〈血戰古寧頭〉、〈蔚藍晴空下〉（1989）；合唱歌曲3首：〈杏壇日麗〉李鳳行詞，孔子紀念歌、〈大溪靈秀〉王金榮詞，蔣總統經國先生紀念歌、《寶島長春》王金榮詞，臺灣讚歌（1990）；重訂《良口烽煙曲》抗戰七樂章大合唱曲（1991）；《山林頌》翟麗瑋詞，四樂章合唱：〈路途險阻〉、〈靜夜洗心〉、〈不憂不懼〉、〈晨光降臨〉（1995）；海南名勝歌頌2首，蔡才瑛詞，二部合唱：《東郊椰林》、《翡翠城通什市》（1995）；《頌歌》劉星詞，四部合唱（1996）；《崇愛輝煌》劉星詞（1996）；《歌頌高雄》：〈高雄展望〉沈立詞、〈木棉花開〉李鳳行詞、〈頌讚大高雄〉楊濤詞（1996）；〈主人翁心算之歌〉曾春兆詞（1997）；《中華祈福大合唱》趙連仁詞（1998）；《南海市頌》杜國彪詞，二部合唱（1998）；《安魂曲》鍾玲詞，二部合唱，九二一南投大地震輓歌（1999）；《平息心悸》敬定法師詞，二部合唱，九二一南投大地震輓歌（1999）；生活歌曲3首，張佩珠詞：〈人生有夢纔是美〉、〈杏壇的小花〉、〈教師情懷〉（2001）；〈美國，我的新家鄉〉（2004）；〈群雀飛鳴〉張佩珠詞、〈酒香那怕巷子深〉柯晉鈺詞（2004）。

四、佛教音樂：合唱歌曲3首：《曉霧》曉雲法師詞、《佛偈三唱》神秀、惠能、韋瀚章詞、《殞星頌》任華明詞（1974）；〈頂牛〉王文山詞、〈兩種交誼〉王文山詞（1974）；《清涼歌》18首：〈清涼〉、〈觀心〉、〈山色〉弘一大師詞、〈慧海歌〉、〈摩尼珠〉曉雲法師詞、〈菩提樹頌〉法忍詞、〈歎佛苦行〉禪慧詞、〈尼連禪河畔〉碧峰詞、〈心光〉達宗詞、〈晨鐘〉宏一詞、〈橋讚〉振法詞、〈耕耘歌〉見禪詞、〈仰佛慈悲〉常昌詞、〈我佛大慈父〉照霖詞、〈頌佛功德〉圓蓮詞、〈法雨普霑〉真印詞、〈竹園之歌〉清鏡詞、〈靜修歌〉李淑華詞（1977）；佛教頌歌6首：〈創造人間淨土〉覺光法師詞，〈大慈大悲觀世音〉、〈地藏菩薩讚歌〉、〈文殊菩薩讚歌〉、〈普賢頌歌〉、〈信誠大勢至〉果通法師詞（1977）；安祥之歌合唱曲：〈安祥〉耕雲詞、〈杜漏〉耕雲詞、〈性海靈光〉唐·百丈禪師、宋·雪竇禪師、〈牧牛圖頌〉宋·廓庵禪師（1988）；佛曲2首：〈常見自己過〉摘自六祖壇經、〈心頌〉達摩寶訓（1990）；歌曲2首，敬定法師詞，為高雄縣鳥松鄉圓照寺而作：〈弘法歌〉、〈地藏菩薩歌頌〉（1991）；《自性的禮讚》耕雲詞，五樂章聯篇合唱歌曲：〈生之謂性〉、〈迷失自己〉、〈諸天合掌〉、〈不生不滅〉、〈一華五葉〉（1990）；安祥之歌合唱曲：《心境如如》唐·龐蘊與張拙、《因果歌》（1990）；安祥之歌合唱曲：《幸福的泉源》摘自安祥、《修行頌》梁玉明詞、《問答偈》唐·白居易與鳥窠禪師詞、《逆耳忠言》摘自六祖壇經（1990）；〈歸〉耕雲詞（1990）；安祥之歌合唱曲：《漏盡歌》顏顯詞、《路》隨雲詞、《本心妄心》摘自觀潮隨筆、《直心是道》六祖壇經摘句（1990）；〈叮嚀〉耕雲詞（1991）；安祥之歌合唱曲：《無心法》摘自真心直說、《證道行》四樂章，郭泰編（1992）；佛曲3首：〈悟〉、〈念佛同心〉、〈古寺〉（1992）；安祥之歌合唱曲：《不二歌》摘自不二法門、《證道歌》12首，羅信甫編（1992）；〈地藏王菩薩讚〉（1993）；《佛歌組曲》為高雄縣鳥松鄉圓照寺而作（1993）；《自性組曲》敬定法師詞、《生命組曲》敬定法師詞、《修身組曲》陳郁明居士與廣仁法師詞、《大孝組曲》敬定法師與謝易臻詞、《大願組曲》曉雲法師與敬定法師詞、《弘法組曲》敬定法師與謝易臻詞；佛歌12首，敬定法師與陳朝欽詞，為高雄縣鳥松鄉圓照寺而作：〈誰是我〉、〈法橋〉、〈無生曲〉、〈偉哉地藏王〉、〈學佛好〉、〈微妙法〉、〈孝慈親〉、〈放生歌〉、〈大願行〉、〈施捨〉、〈生命的清泉〉、〈種福田〉（1993）；佛歌4首，敬定法師詞：〈佛青夏令營歌〉、〈少年學佛營歌〉、〈諦願寺讚〉、〈地藏王菩薩讚〉（1993）；〈般若波羅蜜多心經〉唐·玄奘譯詞（1993）；〈亮麗的明燈〉翁景芳詞，母親的頌讚（1994）；〈應無所住〉摘自金剛經摘句（1994）；《石碇溪畔》：〈石碇溪畔〉曉雲法師詞、〈山居詩〉石屋禪師詞（1994）；佛歌2首：〈啓玄寶殿聖誥香讚〉、〈學禪好〉張耀威詞（1995）；安祥合唱曲2首，易安詞：《戰勝自己》、《感恩誓願》（1995）；佛曲17首，二部合唱：《曙光》、《法華詠》、《自性三皈依》、《法喜》、《教師學佛營歌》、《少年的心聲》、《覺知頌》、《忍耐歌》、《佛功德》、《佛乘之旅》、《立志》、《學佛樂》敬定法師詞，《獻壽》、《菩薩情》、《好寶寶》、《禮讚地藏王》陳郁明詞，《憨翁石頌》廣仁法師詞（1995）；佛歌2

首，二部合唱：《四弘誓願歌》、《僧讚》釋淨巖詞（1995）；安祥歌曲3首，耕雲詞：〈契約〉、〈法語〉、〈禪者的畫像〉（1995）；歌曲2首，四部合唱，曉雲法師詞：《蓮華功德》、《華梵師道》（1995）；安祥歌曲2首，耕雲詞：〈南投安祥〉、〈安祥天使之歌〉（1996）；佛歌4首，二部合唱：《花好月常明》、《大乘同修會歌》、《華雨人花》敬定法師詞，《醒悟》陳朝欽詞；《新歲書懷：梅花三唱》曉雲法師詞，四部合唱：〈昨夜〉、〈寒香〉、〈暗香〉（1996）；安祥歌曲4首，六祖銘言，二部合唱：《見性》、《戒·定·慧》、《真常》、《常持正見》（1996）；佛歌6首，二部合唱：《德業恢弘》、《行行行》、《圓照寺禮讚》敬定法師詞，《性靈深處》、《心靈舒展》、《義工心聲》陳郁明詞（1996）；安祥歌曲3首，二部合唱：《本來面目》摘自耕雲，易安編詞、《找回自己》黃全樂詞、《大庾嶺上》黃建明編詞（1997）；佛歌10首，二部合唱：《心船》、《蓮》、《信》、《願》、《覺有情》、《花開見佛》、《心之頌讚》、《生之歌頌》簡秀治詞，《心泉》蔡孟玉詞、《覺醒的生命》沈雪渝詞（1997）；佛歌7首，二部合唱：《清明的心》沈雪渝詞、《惜緣》李素英詞、《祝福》王婉婷詞、《蓮之願》王韶蓉詞、《入佛門》蔡孟玉詞、《慈光照心源》蔡孟玉詞、《燃燈》楊安家詞（1997）；佛歌3首，二部合唱：《六度萬行》、《迷悟一念間》敬定法師詞、《人生路》陳郁明詞、（1997）；《信心銘》禪宗三祖僧璨詞，四樂章二部合唱：〈至道無難，唯嫌揀擇〉、〈智者無為，愚人自縛〉、〈萬法齊觀，歸復自然〉、〈言語道斷，非去來今〉（1998）；《五更轉》唐·神會大師詞，二部/四部合唱（1998）；禪宗歌曲2首，四部合唱：《入道四行》禪宗初祖達摩大師詞、《守本真心》禪宗五祖弘忍大師詞（1998）；佛歌5首，二部合唱：《仁者壽》、《弘道心聲》、《讚僧歌》、《僧寶頌》敬定法師詞，《師恩情重》工慧詞（1999）；《四聖頌》讚佛頌教四章，曉雲法師詞：〈淨土歌（讚佛陀）〉、〈觀音慈航〉、〈玄奘大師〉、〈天台智者大師〉、尾聲〈禮讚〉（1999）；佛歌2首，齊唱：〈安祥之花〉李老君詞、〈布施歌〉工慧詞（1999）；《大地頌歌：地藏菩薩讚歌七章》二部合唱，陳郁明詞：〈大地的呼喚〉、〈生命的依怙〉、〈無畏的承擔〉、〈生命的蘊藏〉、〈生命的堅牢〉、

〈大地之愛〉、〈大地眾福門〉（1999）；4首二部合唱：《生命的關懷南投大地震紀念歌》敬定法師、《相欲米者煮有飯》敬定法師詞、《圓照寺，好所在》敬定法師詞、《為什麼？》陳郁明詞（2000）；閩南語佛歌2首，二部合唱，敬定法師詞：《歡喜學佛心輕鬆》、《好修行》（2000）；佛歌4首，二部合唱：《寒潭止水秋月明》敬定法師詞、《去執》陳郁明詞、《地藏菩薩十讚歎》敬定法師詞、《如來之聲合唱團歌》陳郁明詞（2000）；閩南語佛歌3首，敬定法師詞，二部合唱：《俗語歌》臺灣童謠、《暗晡蟬》、《運命組曲》（2000）；佛曲3首，白雲禪師詞，二部合唱：《讚佛》、《禪唱》、《淨土歌》（2000）；《身·佛·無殊》禪宗二祖慧可詩偈，獨唱/二部合唱（2000）；閩南語佛曲2首，敬定法師詞，二部合唱：《人生如戲》、《會賺不值會勤儉》（2000）；《恩重山丘》敬定法師詞，閩南語十樂章合唱組曲：〈開場曲〉、〈懷胎受苦恩〉、〈臨產受苦恩〉、〈生子忘憂恩〉、〈咽苦吐甘恩〉、〈推乾就濕恩〉、〈乳哺養育恩〉、〈洗濯不淨恩〉、〈遠行憶念恩〉、〈深加體恤恩〉、〈究竟憐憫恩〉（2000）；佛歌2首，敬定法師詞，二部合唱：《父母心·地藏情》、《法雨禪心》（2000）；佛曲4首，閩南語二部合唱：《勸世歌》、《十二月講故事》、《滅定業真言》敬定法師詞，《菩提心·尪某情》陳郁明詞（2000）；義工讚歌16首，齊唱：〈義工生活〉謙慧詞、〈清潔義工〉凱慧詞、〈義工精神〉子慧詞、〈讚揚義工〉弘慧詞、〈道場義工〉丞慧詞、〈岡山菩薩〉達慧詞、〈圓照義工〉證慧詞、〈義工菩薩〉本慧詞、〈義工積福〉姿伶詞、〈護持佛法〉顯慧詞、〈在家菩薩〉顯慧詞、〈除草澆花兼廚務〉陽慧詞、〈曬棉被〉陽慧詞、〈共護道場〉陽慧詞、〈人間菩薩〉元慧詞、〈莊嚴菩薩頌〉工慧詞（2001）；佛曲2首，曉雲法師詞，二部合唱：《佛法因生》、《善緣善業》（2001）；《開證老和尚紀念歌》鄧勇方詞，齊唱（2001）；《傳心》佛經摘句／易安編詞，四部合唱（2001）；佛曲2首，海雲法師詞，齊唱：〈佛化婚禮進行曲〉、〈孩子，歡迎你〉（2002）；佛曲3首，二部合唱：《溫情滿人間》、《細思量》陳郁明詞、《法乳情》工慧法師詞（2003）；《眼淨上人紀念歌》敬定法師詞，二部合唱（2003）；佛歌5首，二部合唱：《圓照寺好修行》、《人生無常》、

《夢影》敬定法師詞、《菩薩手》陳郁明詞、《橋頌》凱慧師詞（2003）；佛歌4首，二部合唱：《義工心願》敬定法師詞、《何來苦》陳郁明詞、《六度橋》玄慧詞、《祝禱》玄慧詞（2003）；《快樂無憂》禪宗四祖語錄（2004）；佛歌6首，二部合唱：《人天福緣》敬定法師詞、《快樂菩薩》陳郁明詞、《世間五欲》陽慧詞、《流水頌》陽慧詞、《不滅的心燈》陽慧詞、《小小花》陽慧詞（2004）；《佛教真諦》二部合唱，見岸法師詞：〈法印歌〉、〈心願歌〉（2004）；佛歌3首，二部合唱：《但得此心春常滿》自虔法師詞、《心中常駐艷陽光》自虔法師詞、《禪光照耀菩提場》張介能詞（2004）；《安心頌》江佩蓉詞（2004）；《心地法門》禪宗四祖道信詞，二部合唱（2004）；佛歌4首，合唱：《人天導師（佛陀的一生）》敬定法師編詞、《行善》玄慧法師詞、《心珠常明》玄慧法師詞、《禮佛心頌》董夢梅詞（2004）。

五、基督宗教歌曲：〈聖誕三願〉何中中詞、〈平安聖誕〉曹新銘牧師詞（1969）；聖歌4首：《天主經》四部合唱、《聖母經》二部合唱、《大讚美歌》四部合唱、《三願歌》二部合唱（2002）；天主教聖誕歌曲3首，二部合唱：《有一嬰孩為我們誕生了》、《上主已經宣佈》、《眾星之星》（2002）；讚美歌2首，四部合唱：《請萬民讚美上主》、《願上主祝福你，保護你》（2002）；復活節聖歌2首，四部合唱：《基督已復活》、《上主已為王》（2002）；《上主是善牧》二部／四部合唱（2003）；《請讚頌我們的救主》（2004）；《萬籟靜》（2004）；天主教讚歌4首：《天主聖神，求禰降臨》、《我的靈魂，頌揚上主》、《生活為我，原是基督》、《我是真葡萄樹》（2004）；天主教讚歌3首，吳經熊譯詞：《人生的理想》二部／四部合唱、《天主是真理的光》帕特莫爾原作，混聲二部合唱、《我心目中的禰》亨利·蘇索原作，二部／四部合唱（2004）；天主教聖歌6首：《萬福母后》四部合唱、《三青年讚美上主歌》二部合唱、《在山上是多麼美麗啊》二部合唱、《普世大地，請向主歡呼》四部合唱、《高天陳述上主的光榮》四部合唱、《上主，禰的名號何其美妙》四部合唱（2004）。

柒、論述作品

《樂教新語》（1946，中國廣州：懷遠）、《音樂教學技術》（1957，香港：海潮；1969，臺北：音樂研究社）、《中國音樂思想批判》（1965，臺北：樂友）、《中國風格和聲與作曲》（1968，臺北：正中）、《中國民歌的和聲》（1968，臺北：正中）、《音樂創作散記（上）（下）》（1971，臺北：三民）、《音樂人生》（1975，臺北：東大）、《琴臺碎語》（1977，臺北：東大）、《樂林華路》（1978，臺北：東大）、《樂谷鳴泉》（1979，臺北：東大）、《樂韻飄香》（1982，臺北：東大）、《樂圃長春》（1986，臺北：東大）、《樂苑春回》（1989，臺北：東大）、《樂風泱泱》（1991，臺北：東大）、《樂境花開》（1992，臺北：東大）、《樂浦珠還》（1994，臺北：東大）、《樂海無涯》（1995，臺北：東大）、《樂教流芳》（1998，臺北：東大）。（陳麗琦整理）

黃自

（1904.3.23 中國江蘇川沙—1938.5.9 中國上海）作曲家，音樂教育家。字今吾。中國上海川沙人。自幼飽讀詩書，熱愛音樂。1916 年入北京清華學校，開始接觸西洋音樂，學習鋼琴與和聲學。1924 年清華學校畢業，赴美國歐伯林學院留學，攻讀心理學，同時在該校音樂院修習音樂課程。畢業後於 1926 年轉入耶魯大學音樂院攻讀理論作曲，1929 年獲音樂學士。畢業後返回中國，任教於上海滬江大學、⊕上海音專等學校。1930 年受⊕上海音專校長蕭友梅之邀，不僅教授理論作曲，並擔任⊕上海音專教務長。也因為在⊕上海音專教授理論作曲課程的機緣，從而培養出許多作曲人才，像是賀綠汀、朱英、江定仙、*林聲翕、劉雪庵（參見❹）等皆出自黃自門下。1935 年冬，黃自發起創辦了第一個全部由華人組成的管弦樂團——上海管弦樂團。黃自的作品豐富，不但旋律婉美流暢，且富民族特性，像藝術歌曲〈天倫歌〉、〈踏雪尋梅〉、〈花非花〉、〈採蓮謠〉、〈本事〉，清唱劇《長恨歌》等，此外，他也創作許多傳唱一時的愛國歌曲（參見❹），如〈中華民國國旗歌〉，中日抗戰時所作的〈抗敵歌〉、〈旗正飄飄〉等歌曲，更是激發國人敵愾同仇之心。1938 年因傷寒大腸出血症在中國上海與世長辭，享年三十四歲。其短暫而

燦爛的一生，栽培了中國近代第一批專業音樂人才，可說是中國早期音樂教育的奠基人。

黃自在音樂教育領域，貢獻亦多。他編寫音樂教材如《音樂的欣賞》（1930），《西洋音樂進化史鳥瞰》（1930-1934），《復興初級中學教科書》6冊（1933-1935，與他人合編），1934年與蕭友梅、韋瀚章以「音樂藝文社」名義合編的《音樂雜誌》。（陳麗琦編撰）參考資料：57, 220

重要作品

一、歌曲：

（1）藝術歌曲：〈懷舊曲〉、〈思鄉〉、〈天倫歌〉、〈玫瑰三願〉、〈農家樂〉、〈踏雪尋梅〉、〈花非花〉、〈採蓮謠〉、〈本事〉、〈山在虛無飄渺間〉等。（2）抗戰歌曲：〈抗敵歌〉、〈旗正飄飄〉、〈九一八〉、〈贈前敵戰士〉、〈熱血〉等。（3）其他：〈中華民國國旗歌〉、〈西風的話〉、〈秋郊樂〉、〈燕語〉等。

二、清唱劇：《長恨歌》等。

三、交響曲：交響序曲《懷舊》等。

黃鐘小提琴教學法

1993年，由*黃輔棠編寫出第一本專用教材，並在臺南市成立了第一個黃鐘團體班。直至2007年底，完成了12冊教材的示範演奏DVD之製作後，才算定稿。其間，教材、教法、制度，均經過無數次修訂。黃鐘教材之特色為本土、科學、有趣。編寫原則是「八舊二新」——即80%是複習已經學過的技巧，新的東西只有20%。由於教材環環相扣，沒有大跳，沒有空缺，所以黃鐘學生的年齡層從三歲至八十歲，很少人會因為太困難而學不下去。並藉由級數的檢定，鼓勵學生往前邁進。十幾年來，用黃鐘教學法入門的學琴者，超過2,000人，各種演出數百場。慈濟與佛光山等佛教團體及南部一些教會，都開辦了口碑相當好的黃鐘小提琴團體班。黃鐘教學法提倡業餘學琴，專業品質。為了保證教學品質，近年來開始實行分級的師資訓練與檢定制度。檢定內容七大項：1、音樂基本能力；2、曲目演奏；3、輔助功訓練與講解；4、技巧模擬教學；5、曲目模擬教學；6、教學心得報告；7、修德報告。期望透過上述的要求，測驗出老師真正的教學實力，以保證教學品質，推廣小提琴教育【參見提琴教育】。（吳玉霞撰）參考資料：80, 205

J

計大偉

（1923.12.1 中國北平（今北京）—2006.7.20 美國科羅拉多州丹佛市）

作曲家、音樂教育家。字文卿，祖籍中國江蘇省無錫縣。父親計志持，爲軍事委員會副委員長馮玉祥上將幕僚，曾任河北省顧安縣縣長。計大偉於 1941-1945 年就讀北平師範大學音樂系，師事 *柯政和、科勒秋夫（大提琴與低音提琴，俄國籍）、庫布克（鋼琴，德國籍）、寶井眞一（聲樂，日籍）、*江文也（作曲），爲北平交響樂團低音提琴首席。創作上，獲北平市政府甄選市歌比賽首獎，成爲北平市歌作者。1945 年以音樂系第一名保送日本上野音專研究所碩士班。但因日本戰敗，無緣前往。1946-1947 參加業餘上海交響樂團。1947 年來臺，加入臺灣行政長官公署交響樂團（今 *臺灣交響樂團），參加臺灣省第 1 屆博覽會演出，擔任低音提琴首席，並任教臺北市私立泰北中學。1950 年獲聘國防部康樂總隊〔參見國防部藝術工作總隊〕同上校音樂顧問，並擔任不同合唱團之指揮。

其所創作之《華僑愛國大合唱》（1950 年代）曾至菲律賓馬尼拉演出，並由教育部錄製成唱片。1956 年組成 21 人之「大偉合唱團」至金門勞軍，爲第一個赴外島前線勞軍演出的藝文表演團，共演出 53 場。1957 年協助 *鄧昌國成立 *國立音樂研究所，並主編 *《音樂之友》月刊。與王慶勳同創 *中華口琴會。任教私立北投育英中學（已廢校）、省立板橋中學高中部、⊕淡江英專（今淡江大學）。1960-1989 年任教⊕藝專（今 *臺灣藝術大學），其中音樂科第一位低音提琴副修學生倪學銓，是第一位由臺灣的教育體系所栽培出來的低音提琴學生，也讓計氏獲臺灣「低音提琴之父」尊稱。他並指揮近十所大專院校合唱團，被稱爲「大專院校合唱團指揮先驅」。1973 年並任教於中國文化學院（今 *中國文化大學）及淡水工商管理專科學校（今 *眞理大學）。計氏 1993 年定居美國之前，參與許多國內重要音樂活動之推動工作，而其所教育之低音提琴學生，例如饒大鷗、*黃新財、傅永和等，更成爲今日低音提琴界之菁英。（呂鈺秀整理）參考資料：230

簡明仁

（1937.5.3 臺北）

音樂出版者。服役前即在 *大陸書店工作，頗受老闆張紫樹讚賞。1961 年退伍後，繼續回大陸書店（全音樂譜出版社）服務，負責處理音樂出版專務。在大陸書店服務期間，除致力於音樂出版工作外，並獲

老闆之默許，在 1970 年自行成立「美樂出版社」。1971 年更在張紫樹全力支持，特撥專款支助下，成立全音文摘雜誌社，自任社長，*李哲洋任執行編輯，特約作者有王斯本、林道生（參見●）、游鳳凰等十人。分兩階段發行 *《全音音樂文摘》（月刊）：第一階段自 1972 年創刊至 1978 年停刊（1974 年 10 至 12 月亦曾停刊），共 69 期；第二階段自 1984 年復刊至 1990 年停刊（因李哲洋健康狀況之故）共 66 期。內容包括：樂器及演奏介紹、國內音樂家專訪、國際名家介紹及各種音樂專論等，提供讀者豐富的音樂知識。

1991 年自大陸書店退休後，持續經營美樂出版社，是年取得日本「音樂之友社」授權，並委請 *林勝儀翻譯，不惜鉅資編印《新訂標準音樂辭典》（1999）及《作曲家別・名曲解說》（全 26 冊，1991-2007）等華文版，更有助於臺灣西洋古典音樂的推展〔參見音樂導聆〕。

簡明仁大力提倡音樂文化，致力西洋音樂書籍、樂譜之引進與出版，以應音樂界之實際需要，出版樂譜及音樂叢書近千種之多，爲臺灣音樂出版界之重要人物。（李文堂撰）

簡名彥

（1953.8.2 南投）

小提琴家、音樂教育家。1967年通過教育部資賦優異甄試【參見音樂資賦優異教育】赴美深造，1975年畢業於茱莉亞學院，次年獲頒碩士學位。在美期間師事葛拉米安（Galamian）、湯瑪斯（Sally Thomas）、馬思宏、馬可夫（Markov）等教授。1986年返臺期間，應*藝術學院（今*臺北藝術大學）教務長*馬水龍之邀，留臺任教於該校音樂學系。任教期間仍師事*林克昌，學習指揮與小提琴。1991年2月返回紐約，於林肯中心愛麗絲·杜莉廳與華裔鋼琴家陳丹蘋聯合演出。同年應*臺北市立國樂團爲慶祝成立十二週年之邀，參與慶祝音樂會，演出吳大江指揮及改編的《梁祝小提琴協奏曲》。獨奏演出之外，簡名彥於1988年成立「名弦室內樂團」，次年組成「名弦弦樂四重奏」，開始弦樂四重奏的演出。近年與音樂工作者陳室融組成「浣莎室內樂團」，辦理社區音樂講座、中小型音樂演出活動，旨在推廣古典音樂的普及化。希望透過深入淺出的音樂教育及表演活動雙管齊下，逐步將古典音樂普及化、大眾化。

簡名彥出身醫生世家，對於醫學心懷熱忱，因此於1983年進入美國阿肯色大學醫學院，完成基礎醫學課程。簡名彥將其醫學基礎，應用於小提琴演奏之運動醫學，透過瞭解小提琴演奏與骨骼肌肉間的相互關係，探討肌肉過度使用與錯誤使用所造成演奏傷害。以其演奏者與運動醫學的角度，對小提琴演奏、學習的方法，深具貢獻。任教於⊕北藝大。（簡名彥撰）

簡上仁

（1948.3.5 嘉義大林）

歌謠作家、民歌手、音樂學者，也是臺灣音樂文化推動者。大學學習財稅，其後爲致力臺灣音樂的研究，於1986年進入*臺灣師範大學音樂研究所，並於1990年獲得音樂學碩士學位。中年以後，不減其向學毅力，遠赴英國雪菲爾（Sheffield）大學攻讀民族音樂學博士學位。目前除了研究與創作，並在*清華大學、*新竹教育大學（今清華大學）執教。生長於大林鄉下的簡上仁（實爲1947.10.9出生），小學時就喜歡以布袋戲（參見●）結合歌唱的表演方式提供同學欣賞。初二學彈吉他，並於高中時期組成吉他合唱團。大學時代，他再組樂團，在滾滾西潮的衝擊之下，也唱起西洋歌曲。然而，大三那年（1969），經過自省與反思，他拖著沈重的步伐，走回「自己的音樂故鄉」，開始關心鄉土音樂。大學畢業考上公職後，他不斷充實臺灣音樂與文化的知識，並利用公餘創作歌曲。1977年，以《正月調》獲得創作歌曲金韻獎之後，他更以嚴謹的態度，積極從事臺灣歌謠的採集、整理、推展及創作等工作。他一方面走訪陳達（參見●）等民間藝人，整編本土音樂資料，同時也創設「田園樂府」樂團（1983），出版《田園樂府月刊》，致力臺灣音樂文化的維護及發揚，迄今，包括演出和演講已有600餘場。在創作方面，簡氏吸取臺灣音樂的養分和精神，譜創新歌，目前也已逾400首之多。他的努力成就，深受肯定。（顏綠芬整理）

代表作品

一、重要歌曲：臺灣年俗系列：〈正月調〉（1977）、〈新年謠〉（1977）、〈年〉（1978）；親情系列：〈阿爸的飯包〉（1979）、〈阿母的頭毛〉（1980）、〈做布袋戲的姊夫〉（1980）；鄉土情系列：〈討海人〉（1980）、〈父母恩鄉土情〉（1983）、〈咱兜〉（1987）；社會關懷系列：〈不可吝惜咱感情〉（1985）、〈愛與和平〉（1986）、〈行出咱的路〉（2003）；愛情系列：〈心情〉（1983）、〈夢你〉（1983）、〈秋天的思念〉（1992）；地方描述系列：〈我愛高雄〉（1980）、〈屏東是咱兜〉（1993）、〈北投四季〉（2000）；生活系列：〈收驚歌〉（1981）、〈四季飲酒歌〉（1982）、〈唱著心內彼條歌〉（1983）；臺灣童謠〈遊戲歌〉、〈幻想歌〉、〈趣味歌〉、〈連珠歌〉（1978-88）等組曲。

二、重要獎項：行政院新聞局頒發之優良唱片金鼎獎（1990，《臺灣的囡仔歌》）；美國紐澤西關懷臺灣基金會頒發之「關懷臺灣人文社會貢獻獎」（1991）；臺灣省文化協會頒發之「第24屆中興文藝獎章音樂獎」（2001）；中華民國廣播協會頒發之廣播金鐘獎──「非流行音樂節目獎」及「非流行音樂主持人獎」（2002）；中華民國資深青商總會頒發之「第11屆全球中華藝術文化薪傳獎」（2004）等。

三、代表著作：《臺灣的傳統音樂》（2001，臺北：文建會）；《臺灣福佬語語言聲調與歌曲曲調的關係及創作之研究》（2001，臺北：眾文）；《臺灣鄉土兒歌合唱曲集》（1999，臺北縣：臺北縣立文化中心）；《老祖先的臺灣歌（臺灣福佬系民謠）》（1998，宜蘭：傳統藝術中心籌備處策劃）；《臺灣的囡仔歌》一套3冊（1996，二版一刷，臺北：自立晚報）；《陳冠華的臺灣福佬民間音樂》（1992，臺北：文建會）；《臺灣福佬系民歌的淵源及發展》（1991，臺北：自立報系）；《臺灣音樂之旅》（1988，臺北：自立報系）；《心內話──臺灣愛情詩歌選輯》（1988，臺北：漢藝色研）；《說唱臺灣民謠》（1987，作者出版）；《臺灣民謠》（1983，臺北：臺灣省新聞處；2000，臺北：眾文）；《臺灣民俗歌謠》（合編：林二）（1977，臺北：眾文）。

四：有聲出版品：《臺灣鄉土兒歌合唱曲集》曲集作品（1996，臺北縣立文化中心）；《咱兜》曲作‧演唱專輯（1994，臺北：飛碟唱片）；《臺灣的囡仔歌（一）（二）（三）》（1990，臺北：飛碟唱片）；《鄉土新聲》（1984，臺北：四海唱片）；《親情與鄉情》曲集作品（1982，臺北：長橋）；《拾回失落的聲音》演唱專輯（1982，臺北：長橋）；《當代鄉土歌謠》曲集作品（1982，金聲唱片）；《童年的回憶》專集唱片（1981，臺北：洪建全）；《臺灣年俗歌謠》系列組曲（1978，臺北：新格唱片）等。（顏綠芬整理）

簡文彬

（1967.10.1 臺北）

指揮家。✚藝專（今*臺灣藝術大學）鍵盤組畢業，1990 年入奧地利維也納音樂學院鑽研指揮，1994 年獲碩士學位。曾於義大利 International La Bottega Conducting Competition in Treviso （1992）、法國 Douai（1994）、以色列伯恩斯坦（1995）等國際指揮大賽中獲獎。

旅居德國期間（1990-2018），曾擔任德國萊茵歌劇院（Deutsche Oper am Rhien）駐院指揮（1996-2011）及終身駐院指揮（2011-2018）、日本札幌太平洋音樂節（Pacific Music Festival）常任指揮（1998-2004）、*國家交響樂團音樂總監（2001-2007），*臺灣交響樂團藝術顧問（2014-2016），並經常應邀擔任歐洲各大樂團客席指揮，包括：荷蘭阿姆斯特丹皇家歌劇院（De Nederlandse Opera in Amsterdam）、德國漢堡國立歌劇院（Hamburgische Staatsoper）及柏林喜歌劇院（Komische Oper Berlin）指揮演出，也客席指揮包括捷克、義大利、法國等地之交響樂團，於亞洲也經常客席指揮日本讀賣日本交響樂團、東京 NHK、香港小交響樂團等。

簡文彬於駐萊茵歌劇院期間，曾於 1998 年 6 月率領該院首次於維也納藝術節演出，為該劇院以及臺灣指揮家寫下一頁新紀錄。2009 年，與導演克里斯多夫‧內爾（Christoph Nel）合作荀白克歌劇《摩西與亞倫》（Moses und Aron）新製作，被德國重要媒體及評論譽為萊茵歌劇院近十年來最成功的製作。《萊茵郵報》讚道「在簡文彬的指揮下，《摩西與亞倫》綻現出美而優異的全新樣貌，甚至讓聽眾完全忘記這其實是一部複雜的『無調性音樂』作品。」2010 年，簡文彬帶領該院於德國魯爾區「歐洲文化之都」計畫中，演出德國作曲家漢斯‧維爾納‧亨策（Hans Werner Henze）歌劇《費朵拉》（Phaedra）。2011 年 8 月，簡文彬成為萊茵歌劇院終身駐院指揮，為亞洲指揮在歐洲第一人。

擔任國家交響樂團音樂總監期間，以創新構思帶領樂團，為樂團重新定位。以跨界概念推出的「歌劇系列」、「永遠的童話」等演出製作，邀請劇場名家及團體合作，成功擴展觀眾群；每樂季十場的「發現系列」定期音樂會，是國內首次推出的全年度套票，配合專題講座、導聆與專書發行，全面介紹西方重要交響樂作曲家經典作品〔參見音樂導聆〕。簡文彬

更戮力於委託國內作曲家創作，積極催生臺灣交響樂新作品。2006 年他與國家交響樂團推出華格納（R. Wagner）全本《指環》（Der Ring des Nibelungen）之亞洲華語地區首演，創下臺灣本地演出國際重要專業媒體報導紀錄。2007 年 6 月則帶領國家交響樂團與萊茵歌劇院跨國合作，首度於國內完整演出理查‧史特勞斯（R. Strauss）《玫瑰騎士》（Der Rosenkavalier）。2007 年卸下國家交響樂團音樂總監職務後，簡文彬仍持續以客席指揮身分參與該團重要跨界製作，包括國光劇團（參見●）的交響京劇《快雪時晴》（2007）；兩廳院旗艦製作 *金希文歌劇 *《黑鬚馬偕》世界首演（2008）及《很久沒有敬我了你》（2010）（參見●）。

2012 年應當時 *行政院文化部長龍應台邀請，簡文彬擔任 *國家表演藝術中心建置期之顧問，2014 年⊕國表藝成立，簡文彬即被任命為 *衛武營國家藝術文化中心營推小組召集人，其後於 2018 年 9 月 10 日就任衛武營首任藝術總監，簡文彬也同步辭去德國萊茵歌劇院職務。同年獲頒第 18 屆 *國家文藝獎。（邱瑗整理）

江良規

（1914.4.1 中國浙江奉化－1967.7.8 臺北）
古典音樂推廣者。十七歲以優異的成績獲保送中國中央大學農學院，因受鼓勵並鑑及「強身強國」理念，報考體育系。畢業後赴德國深造，1938 年與鋼琴家周崇淑（1915.8.14）於柏林結婚，年底獲得萊比錫大學博士學位。1939 年學成返回中國，1949 年來臺。終生奉獻體育，曾任國立師範學院（湖南南田）、中國中央大學、臺灣師範大學等校體育學系教授、系主任。有關體育之著作甚豐，《體育原理新論》、《運動生理學》（臺北：臺灣商務）等普獲讚譽，於體育學理與著作論述，至今仍為學界所推崇。1954-1965 年擔任全國體育協會總幹事，總理全國體育事物，貢獻良多。三軍球場、臺北市體育館之設立、臺灣省立體育專科學校（俗稱臺中體專，今臺灣體育大學）之創校，亦皆由江良規籌備完成。對臺灣體育教育

江良規與夫人周崇淑

之貢獻，至今無人出其右。「寓健全心智於強健體魄，方為健康人」為江良規之信念。酷愛音樂，雅愛聲樂之學，深信音樂之教化功能，服膺蘇格拉底（Socrates, 469-399 B.C.）體育與音樂合一之哲理，教示學生並躬親力行。1950 年代，臺灣古典樂壇荒蕪，因時勢所趨和國家社會之需，江良規挺身而出，在資訊極端貧乏狀況下，為臺灣建構演藝經濟制度，創歷史上第一家音樂藝術經濟機構 *遠東音樂社；促進國際文化交流，拓寬音樂視野，提高音樂水準，開闢演藝活動大道，充實國民文化生活，推展樂教厥功甚偉。衡諸我國近代史，兼縮體育與音樂，對國民「身」、「心」健康貢獻之巨，江良規為第一人。於遠東音樂社辦音樂會，多為美國國務院文化交流之節目。可惜 1967 年早逝於臺北。夫人周崇淑畢業於中央大學音樂系，為早期 *臺灣師範大學音樂學系鋼琴教授。女兒江輔庭亦為鋼琴家，目前執教於美國。（陳義雄撰）參考資料：11, 156, 157

江文也

（1910.6.11 臺北－1983.10.24 中國北京）
作曲家。臺北縣三芝鄉客家人，出生於大稻埕，本名文彬。其以 Chiang Wen-yeh 或 Bunya Koh（姓名之日文拼音）之名為國際所熟悉。幼時隨著家人渡海福建，遷居到廈門。就學、成名、成就於日本，工作、終老於中國。八歲時入學，十三歲時母親病亡，同年前往日本求學，入長野縣上田中學；畢業後，就讀東京武藏高等工業學校電機科。就學期間，他利用晚上到上野音樂學校課外部選修作曲理論與聲樂

課。二十二歲電機科畢業後，隨山田耕筰（Kosahu Yamada, 1886-1965）、橋本國彥學作曲，奠定他日後寫作的基礎。1932-1933年，江文也獲得日本全國第1及第2屆音樂比賽聲樂組

入選，加入藤原義江歌劇團；接著他年年參加作曲組比賽，連續四屆都得獎：1934年管弦樂曲《白鷺的幻想》獲第二名、1935年《盆誦主題交響曲》獲入選、1936年合唱曲《潮音》獲第二名、1937年管弦樂《賦格序曲》獲第二名。數年間，他就不斷地與音樂比賽獎項結緣，聲名大噪。1934年東京留日的臺灣學生所組的*鄉土訪問演奏會及次年的*震災義捐音樂會，他都是其中的一員。1936年躍登國際樂壇，管弦樂曲*《臺灣舞曲》榮獲在柏林舉行的第11屆奧林匹克運動會文藝比賽管弦樂的特別獎，是當時參賽的日本作曲家唯一獲獎的。1938年，鋼琴曲《斷章小品》獲威尼斯第4屆國際音樂節作曲獎。同年，棄工而專心轉向音樂的他接受北平師範大學聘約而離開日本。在北平，他除了教書、創作外，並潛力於中國古代及民俗音樂的研究，1940年完成舞劇《香妃傳》、管弦樂曲《孔廟大成樂章》、舞踊舞《東亞之歌》，三部作品都在當年於東京演出，《香妃傳》兩年後才在北平演出。其間並認識了第二任妻子吳韻眞。他一方面沉醉在中國傳統音樂的古老浩瀚，一方面又不願意與他曾努力闖出聲望、資源豐富的日本斷絕關係，因他的第一任妻子乃ぶ也是日籍夫人，所以他時常回到日本家中、發表新作。但是與日本的關係卻使他在中日戰爭結束後遭到迫害。1945年8月，他被莫須有的罪名指控而入獄十個月。出獄後先在回民中學教書，1947年任北平藝術專科學校音樂科教授，三年後轉任暫設於天津的中央音樂學院。1949年10月中華人民共和國建國，他續留中國。在1957年的反右運動中，他被劃為右派分子，有關教書、演出、出版作品的一切權利都被剝奪了，派到圖書館修書。此後二十年，是他人生中最困頓的歲月，在文革期間（1966-1976）他遭批挨鬥，被打入牛棚下放勞改，積勞成疾，從整個樂壇上消失。1976年獲平反時，他已六十六歲，被折磨得不成人形，一直到1983年因腦栓塞去世，他都在與病魔搏鬥，留下未完成的管弦樂曲《阿里山的歌聲》。他曾出版詩集《北京銘》、《大同石佛頌》（日本東京：青梧堂出版），以及研究論著〈上代支那正樂考〉。戒嚴時期，臺灣人對江文也毫無所悉，1981年在美國的謝里法（畫家）、*張己任、*韓國鐄為文呼籲，臺灣才開始認識這位才情洋溢的作曲家。他的創作非常多元，歌曲、鋼琴曲、室內樂、管弦樂、歌劇、舞劇、宗教音樂等無所不包。在他的年代，能寫出那麼多傑出作品的音樂家，不僅是在臺灣沒有，在中國亦無人能出其右，臺北縣立文化中心曾在1992年策劃一連串的江文也紀念音樂會，錄製了三片CD；他的樂譜主要由東京龍吟社、北京音樂書局出版。（顏綠芬撰）參考資料：15, 95-3, 114, 115, 118, 119-1, 195

重要作品

一、聲樂作品：《第一生番歌曲集》Op.6（1934）；《四首生番之歌》Op.6a，女高音與室內樂（1934）；《第二生番歌曲集》Op.10（1935）；《五首生番之歌》Op.10a，男中音與室內樂（1935）；《臺灣山地同胞歌》Op.6（1936）；《潮音》Op.11，合唱（1936）；《乞丐的叫唱》Op.20，獨唱曲（1938）；《中國名歌集第一卷》Op.21，獨唱曲（1938）；《阿！美麗的太陽》兒童歌集，Op.23，獨唱曲（1938）；《唐詩：絕句篇》Op.24（1939）；《中國名歌合唱集》Op.29，合唱，清平調、佛曲等（1939）；《垓下歌等》獨唱曲（1945）；《聖詠作曲集第一卷》Op.40，獨唱曲（1946）；《聖詠作曲集第二卷》Op.41，獨唱曲（1946）；《第一彌撒曲》Op.45，獨唱曲（1946）；《兒童聖詠歌曲集》Op.47，獨唱曲（1946）；《更生曲》Op.28, No.12，合唱曲（1949）；《林庚抒情詩曲集》Op.60，獨唱曲（1956.8）；《臺灣山地同胞歌》Op.55, No.3，合唱曲（1960）；《臺灣民歌百首》獨唱曲（1965）。

二、器樂獨奏及室內樂：《臺灣舞曲》Op.1，鋼琴曲（1934）；《千曲川的素描》鋼琴曲（1935）；《五月》鋼琴曲（1935）；《鋼琴短品》（1935）；《小素描》Op.3，鋼琴（1935）；《五首素描》Op.4，鋼琴小品（1935）；《南方記行》Op.13，室內樂（1936）；《人形芝居／木偶戲》鋼琴曲（1936）；《十六首斷章小品》Op.8，鋼琴曲（1936）；《祭典》Op.17，長笛奏鳴曲（1937）；《第一鋼琴協奏曲》（1937）；《北京萬華集》Op.22，鋼琴（1938）；《小奏鳴曲》Op.31，鋼琴曲（1940）；《潯陽月夜》Op.39，《鋼琴敘事詩》（1945）；《江南風光》Op.39，鋼琴曲（1945）；《狂歡日》Op.54，鋼琴曲（1949）；《鄉土節令詩》Op.53，鋼琴套曲（1950）；《典樂》Op.52，鋼琴奏鳴曲（1951）；《漁夫舷歌》Op.56，《鋼琴綺想曲》（1951）；《頌春》Op.59，《小提琴奏鳴曲》（1951）；《小奏鳴曲（中級用）》鋼琴曲（1952）；《兒童鋼琴教本》鋼琴曲（1952）；《杜甫讚歌》鋼琴曲（1953）；《在臺灣高山地帶》Op.18，鋼琴三重奏（1955）；第四號鋼琴奏鳴曲《狂歡日》Op.54（1949）、《幸福的童年》Op.54a，管樂五重奏（1956）；《木管三重奏》Op.63，室內樂（1960）。

三、管弦樂曲：《臺灣舞曲》Op.1（1934）；《白鷺的幻想》Op.2（1934）；《盆踊主題交響組曲》Op.5（1935）；《第一組曲（1）、（2）、（3）》Op.4（2）（1935）；《兩個日本節日的舞曲》（1935.7）；《節日時遊覽攤販》Op.5（1935）；《田園詩曲》Op.10（1935）；《俗謠交響練習曲》（1936）；《第一鋼琴協奏曲》Op.16（1937）；《田園詩作》Op.5-2（1938）；《北京點點》Op.15（1939）；《孔廟大晟樂章》Op.30（1940）；《第一交響樂》Op.34（1940）；《為世紀神話的頌歌》（1942）；《為絃樂小交響曲》Op.51，弦樂合奏（1951）（顏綠芬整理）

江浪樂集

*許博允於 1962 年發起，並由 *張邦彥、丘延亮、陳振煌、*梁銘越、*陳茂萱、李如璋，以及許博允本人等七位作曲家共同參與。首次的作品發表會於 1963 年 12 月 22 日，於臺北 *國際學舍舉行。發表作品有鋼琴曲：張邦彥《鋼琴小品》包括〈童年〉、〈舞曲〉、〈小丑〉，

許博允《隨想曲》、《即興曲》，陳茂萱《鋼琴奏鳴曲第二號》；歌樂作品有丘延亮《歌樂二闋》、《酸木瓜》，以及李如璋的《絃樂四重奏》。第二次的作品發表會於 1965 年 4 月 3 日，於 ✚中廣公司大發音室舉辦，同時也配合「中國青年音樂季」之活動，為該季第二夜的音樂會（第一夜為 *製樂小集第六次發表會），這次的演出中，器樂作品有陳茂萱的五首鋼琴無言歌、張邦彥的兩首幻想曲等，室內樂作品有張邦彥的三重奏（小提琴、大提琴、鋼琴）、李如璋的第四號弦樂四重奏《菊花》（獻給 *許常惠）等，以及根據古詩詞或其風格所譜的歌樂，如許博允的兩首歌：《怨歌行》（唐・李白）、《夜坐行》（漢・班姬），和丘延亮的《悲秋》、《江城子》。江浪樂集舉辦兩次發表會之後，便再無發表，然而，其重詮 *國樂的定義，並試圖以民族精神之表現，綜合中、西各音樂元素之嘗試，使得民族音樂在 *現代音樂領域中有更寬廣的發揮空間與表現可能。（邱少頤撰）參考資料：79

交通大學（國立）

參見陽明交通大學。

嘉義大學（國立）

雲嘉地區極具歷史與規模的綜合大學，由嘉義技術學院與嘉義師範學院於 2000 年合併而成。前者創校於 1911 年（臺灣公立嘉義農林學校），百年來孕育無數臺灣農業科技菁英人才，而嘉農棒球隊（KANO）更曾揚威甲子園，風靡東瀛；後者成立於 1957 年（臺灣省立嘉義師範學校），長期肩負著嘉雲地區國小及幼稚園師資培育工作。

✚嘉師與✚嘉農的整併，是臺灣邁入 21 世紀以來大學校院整合成功的首例與典範，嘉義大學音樂學系暨研究所秉承優良學風，肩負開創雲嘉地區音樂文化新貌之重責：2000 年，梁毓玲副教授擔任整合改制後第一任系主任，除了將教學規模從音樂教育學系拓展至綜合大學音樂學系的格局，亦開始籌辦每年度之音樂劇，奠定未來發展的良好基礎。劉榮義教授於 2003

年接任整合改制後之第二任及第三任系主任，
戮力規劃音樂學系之教學興革，大力延聘國內
外優秀展演與教育師資，積極打造交響樂團與
管樂團，開始帶領管樂團參與嘉義管樂節〔參
見嘉義市國際管樂節〕，並成功與美國、日本
及中國數所大學進行國際學術與文化交流，同
時在校方大力支持下投入數千萬元經費積極改
善琴房與教師研究室隔音工程、文薈廳整修工
程及硬體設備，使得嘉大音樂系設備躋身於全
國之翹楚。在其帶領下，嘉大音樂學系於此階
段獲教育部核可成立表演藝術研究所。

2009 至 2017 年間，張俊賢教授及趙恆振副
教授接續擔任系主任兼研究所長，在先前建立
的基礎上帶領嘉大音樂系所在穩定中前進。
2017 年，曾毓芬教授接任第七任系主任兼研究
所長，此時正值國內高教面臨少子化衝擊的起
始階段，曾毓芬呼應教育部高教深耕轉型計
畫，秉持宏觀視野規劃「表演藝術與行銷跨領
域學程」，以嘉大音樂系經營二十年有成的音
樂劇爲平臺，強調跨域整合，發展出一套著重
學用接軌的課程設計，並引入業界師資與國際
師資的專業能量，爲學生打造古典音樂基礎之
外的第二專長，如音樂劇展演、舞臺音響及錄
音工程、微電影與 MV 製作、爵士音樂及流行
音樂等等，鼓勵學生將專業能力轉化爲旺盛的
文創實力，培養具有綜合統整能力的全方位藝
術人才。2020 年，由陳虹苓副教授接續擔任嘉
大音樂系所第八任系主任兼研究所長。

歷任系主任：音樂教育學系時期：林東哲、
林美蕉、梁毓玲、蕭奕燦；音樂學系時期：梁
毓玲、劉榮義、張俊賢、趙恆振、曾毓芬。現
任系主任爲陳虹苓。(曾毓芬撰)

嘉義市國際管樂節

嘉義市文化局的前身──嘉義市立文化中心於
1992 年成立，對管樂發展積極推動，並於 1993
年籌辦「第 1 屆管樂節」，反應熱烈，使文化
中心對管樂推展更具信心，著手籌組第一支附
屬團隊「嘉義市青少年聯合管樂團」，並於
1996 年間成功轉型爲社區樂團，同時更名爲
「嘉義市管樂團」，而後「嘉義市文化局」與

「嘉義市管樂團」便成爲嘉義國際管樂節最主
要的推手。1993-1996 年舉辦的第 1 至 4 屆嘉
義市國際管樂節約於春假期間舉行，1997 年第
5 屆更邀請中國北京大學附屬中學來臺交流演
出，首開海外團隊在嘉義演出的先例。爲因應
*行政院文化建設委員會（今 *行政院文化部）
小型國際展演活動計畫，並顧及國外團隊之假
期安排，同時避開臺灣春夏季霪雨酷暑之影
響，自第 6 屆起變更活動期程爲耶誕節至元旦
假期間，至 2019 年已是第 28 屆。近年來辦理
的管樂節均具國際規模，受邀海外團隊遍及澳
洲、菲律賓、美國、日本、韓國、哈薩克、俄
羅斯、加拿大、新加坡、馬來西亞、香港、澳
門、大陸等地區。而國內優秀團隊也是與年俱
增，報名參加的隊伍超過 80 隊，在管樂節期
間上臺演出的音樂家人數也超過 6,000 人，吸
引的參觀人次更是超過 15 萬人以上。活動內
容包括有室內音樂會、露天音樂會、管樂比
賽、樂器樂譜展覽、行進樂隊踩街及變換隊形
表演、大師講習會等。(曾鷹安撰)

磯江清（Isoe Kiyô）

(1891.3.2 日本宮崎─？)
日籍音樂教師，1928 年赴臺灣總督府臺中師範
學校〔參見臺中教育大學〕擔任音樂教諭（正
式教師）。1941 年離開臺中師範學校，轉任臺
中州立臺中第一中學校（今國立臺中第一高級
中學）、臺中州立臺中第二中學校（今 ⊕臺中
二中）、臺中州立彰化中學校（今國立彰化高
級中學）及臺中州立臺中第二高等女學校（戰
後併入臺中第二中學校）等校囑託（約聘教
員），直到日治時期結束。在 ⊕臺中師範時期，
除教授音樂課外，常年擔任 ⊕臺中師範音樂部
長，以帶領樂團見長。曾成立 ⊕臺中師範業餘
管弦樂團，後來 ⊕臺中師範以鼓號樂隊著名，
仍爲磯江指導〔參見師範學校音樂教育〕。(陳
郁秀撰) 參考資料：181

金慶雲

(1931.8.21 中國山東濟南)
聲樂家、音樂評論者。曾任 *臺灣師範大學等

校音樂學系與研究所教授、*中華民國聲樂家協會常務理事，長期致力於聲樂人才的培育，對臺灣聲樂教育的推展貢獻良多。1954年畢業於✛臺師大音樂學系，後三度赴維也納音樂學院進修，師承 *林秋錦、*鄭秀玲、*蕭滋、Hans Hotter、Hans & Emmi Sittner。1976年以全場中國歌獨唱會首開風氣，傳播鮮受關注的當代創作歌曲，呈現富有民族韻味的藝術演唱風格，引起社會廣泛注意，帶動了中文歌曲的熱潮。1980年於維也納舉行獨唱會，是中文歌曲在歐洲演出的鮮例。她也致力於德文藝術歌曲的研究與演唱，自1972年首場德文藝術歌獨唱會由蕭滋伴奏開始，1994-2002年間更逐一舉行了德文藝術歌大師舒曼（R. Schumann）、舒伯特（F. Schubert）、布拉姆斯（J. Brahms）、馬勒（G. Mahler）等作品的一系列專場獨唱會，締造了國內的紀錄。深刻的詮釋和超越年齡限制的聲樂技巧，令聽眾讚嘆。金慶雲精煉的文字作品亦使她的影響擴及於音樂圈以外。學術著作有《舒曼藝術歌曲研究》（1975，臺北：天同）、有關聲樂美學的論文、大陸音樂高等教育的研究報告等，對歌劇、藝術歌曲、傳統曲藝如崑曲的獨到剖析之文章，也常見於平面媒體；「金慶雲說唱」系列的《弦外之弦》（1995，臺北：萬象）、《冬旅之旅》（1995，臺北：萬象）、《音樂雜音》（2000，臺北：萬象）等書，更成為音樂文字的重要之作。1990年代起，多次於中國北京中央音樂學院、上海、天津音樂學院演講及專題講座。（徐玫玲撰）

金希文

（1957.6.5 雲林斗六）

作曲家。中學時期隨日本武藏野音樂大學教授水上雄三學習鋼琴，並經常擔任教會詩班之指揮。在立定學習音樂的志向後，前往美國 Biola University 就讀，並在該校獲取鋼琴與作曲雙學位；後赴伊士曼音樂學院攻讀作曲、鋼琴、指揮，最後取得該校作曲博士學位。1991年開始擔任音契合唱管絃樂團指揮，並在1996年起開始擔任該團音樂總監，目前任教於 *臺灣師範大學並且擔任日本 Euodia 交響樂團客席指揮。2018年榮獲第20屆 *國家文藝獎。他除了熟稔近代西方的各種作曲技巧外，亦經常在作品中試圖結合自身的文化元素，或描寫宗教的情懷，或探索臺灣本土的人文風情。金希文常常藉其作品反映臺灣當代社會。如1990年為紀念六四天安門事件而作之《不是死亡，乃是真的生命》合唱交響曲，2000年則為紀念臺灣九二一地震所作的《無言之歌》，還有《關懷臺灣系列組曲》等。2008年，受 *行政院文化建設委員會（今 *行政院文化部）及 *國家兩廳院委託創作並演出大型臺語與英語並用之歌劇《福爾摩沙信簡——黑鬚馬偕》【參見《黑鬚馬偕》】。金希文之作品數次代表臺灣由 *國家交響樂團、*臺北市立交響樂團於美國、日本、韓國及歐洲各國展演。

目前錄音出版品，計有由音契合唱管絃樂團所出版的 CD《痕跡》（包括交響曲第二號《痕跡》，清唱劇《回憶與盼望》等）、《留心》（曲目包括《為臺灣譜的緬懷曲》，該錄音並獲選為1999年 *金曲獎最佳古典專輯）、《青春之歌》（曲目包括《關懷臺灣系列組曲》等）、*台北打擊樂團出版的《起鼓》（曲目包括打擊樂四重奏《流蕩之星》）等。此外，包括 Naxos 國際唱片公司的《金希文專輯》（Gordon Shi-Wen Chin），至2007年底共有6張個人專輯出版發行。內容有小提琴與大提琴的雙協奏曲、

小提琴協奏曲《福爾摩沙的四季》、第二號交響曲等。2009年出版歌劇DVD《黑鬚馬偕》。2015年第二次於Naxos出版CD，作品包括《第三號交響曲》、《第一號大提琴協奏曲》。金希文的作品曾多次在各國廣播電臺包括，美國PBS、KFAC、KFG、加拿大CBC、阿根廷CAMN、捷克國家廣播電臺等等播出。（沈雕龍、顏綠芬整理）參考資料：348

重要作品

一、劇場音樂

清唱劇《回憶與盼望》（1991）；臺英語歌劇《福爾摩沙信簡——黑鬚馬偕》（2005/2008）；音樂詩劇《舞後無痕Ⅰ》給女高音、男中音、合唱團及管弦樂團（2009）；音樂詩劇《舞後無痕Ⅱ》給女高音、男中音、合唱團及管弦樂團（2010）；音樂詩劇《流動的記憶》給女高音、男中音、合唱團及管弦樂團（2011）。

二、管弦樂及協奏曲

管弦樂團《雨停了》（獲國藝會補助）；交響詩《牧笛》（1979）；《鋼琴協奏曲》（1980）；交響詩《晨野》（1980）；交響詩《哀聲》（1981）；交響詩《詩篇143篇》（1984）；打擊樂曲《野葡萄》（1986）；交響詩《長恨歌》（1986）；為長笛團《橋‧行人》（1989）；弦樂交響曲《異象谷》（1989）；為低音管團《幻想曲》（1989）；《豐年‧火祭》為交響樂團而作（1989）；打擊樂曲《捕風》（1990）；協奏曲《為十一位音樂家的協奏曲》（1990）；《第一號鋼琴協奏曲》（1991）；第二號交響曲《痕跡》（1992）；打擊樂器《流盪之星》（1992）；詩篇交響曲（1993）；給長笛和低音管的雙協奏曲（1994）；給打擊樂四重奏和管弦樂團《狂想曲逆潮》（1994）；交響詩《夸父逐日》（1994）；第三號與第四號交響曲（1995）；小提琴獨奏、合唱團、管弦樂團《永愛之始》（1996，獲國藝會補助）；《為臺灣的緬懷曲》為大型室內樂團而作（1997，獲國藝會補助）；第一號小提琴協奏曲（1998，獲國藝會補助）；《福爾摩沙的四季》為小提琴及弦樂團的協奏曲（2000，獲國藝會補助）；交響三部曲《風雨中的家園》、《築橋》、《生之盼》（2000）；擊樂協奏曲《曠野的呼聲》（2001）；單簧管協奏曲《追風者的回憶》（2001）；鋼琴協奏曲

《Phantasy for Piano and Orchestra》（2001）；給小提琴及大提琴的雙協奏曲（2002）；第二號小提琴協奏曲（2002）；交響詩《寂寞的戰士》（2004）；第一號大提琴協奏曲（2006）；管弦樂曲《感恩的詩篇》（2006，獲國藝會補助）；《溺水的舞者》為舞者、男高音及管弦樂團（2007）；交響詩《愛與死》（2008）；豎笛協奏曲《清澈的午夜》（2009）；《浪漫曲》為大提琴及管弦樂（2009）；管弦樂曲《冬之即景：溪頭‧小徑‧細雨》（2011）；三重協奏曲（2011）；管弦樂曲《眼窗之舞》（2013）；管弦樂曲《Fantasy on Theme Remembrance》（2014）；《鼓動的山巒》寫給管弦樂團的3首原住民歌曲（2016）；長笛協奏曲（2017）。

三、聲樂作品（含合唱曲）

合唱交響詩《突破》（1986）；合唱交響《現代人的痛苦》，音契合唱管弦樂團委託（1986）；合唱交響曲《詩篇145篇》（1987）；合唱交響曲《從未有如此的一個時代》（1988）；《路》為兩位女高音、兩位打擊樂手和弦樂團（1989）；合唱交響曲《不是死亡，乃是真的生命》（1990）；合唱交響曲《偉大之光》（1991）；《神啊，如果你是》為女高音，中提琴和鋼琴（1992）；《尋夢者》合唱交響戲劇（1992）；敘事詩《深淵的求告》（1993）；雜詩3首（1993）；《邀》為合唱團及國樂團的合唱交響曲（1994）；《風中的種子》為合唱及大型管弦樂團（1995，獲國藝會補助）；《日出臺灣》、《得露之草》、《手裡的風箏線》為合唱及大型管弦樂團（1996）；《黃昏亦芬芳》（1998）；《希望之網》為合唱及大型管弦樂團（1998）；《晚安、20世紀》合唱管弦樂曲（1999）；《催速的時代》為合唱及大型管弦樂團（1999）；給合唱及管弦樂團《夢見一座橋》（2001）；給女高音及室內樂團《葉印》（2003）；給女高音及管弦樂團《親水》（2004）；給女低音及管弦樂團《詩篇37篇》（2004）；給旁白及弦樂團《夏日勁草》（2004）；給男中音及管弦樂團《最後的住家》（2004）；給旁白及弦樂團《喚醒》（2006）；給合唱及管弦樂團《キリストの香り》（2006）；給合唱及管弦樂團《漂蕩的幻影》（2007）；合唱管弦樂曲《飄蕩的幻影》（2007）；合唱管弦樂曲《寧可閉口不語》（2015）；寫給女高音、男高音、男中音與管弦樂團《小丑的秘密》

（2015）；合唱管弦樂曲《請祢出聲》（2016）；寫給兩位女高音、男高音、合唱與管弦樂《難怪你不找上帝》（2017）；合唱管弦樂曲《旅人的夜曲》（2017）。

四、室內樂

《第一號絃樂四重奏》（1981）；《第二號絃樂四重奏》（美國 PBC 廣播）（1983）；《第一號鋼琴三重奏》（美國 PBC 廣播）（1985）；《第二號鋼琴三重奏》（洛杉磯 KFG 廣播）（1988）；《捕風的人》為打擊樂、女高音、合唱團、長笛團而作（1989）；為打擊樂團、二胡、梆笛、低音管、大提琴《小路，百合，良人》（1989）；室內樂《冷酷與不毛間的永遠》（1990）；《為臺灣的緬懷曲》為大型室內樂團而作（1997，獲國藝會補助）；為大型室內樂團《甦醒的季節》（1997）；室內樂《海的隨想》（1997）；擊樂四重奏第三號《一夢花季後》（1997）；《擊樂四重奏第四號》（1998）；《擊樂四重奏第五號》（1999，獲國藝會補助）；為雙鋼琴《倘伴在大屯山上》（1999）；《為古箏與弦樂四重奏的幻想曲》（2000）；給大提琴及打擊樂《風、時間碰撞的聲響》（2003）；擊樂四重奏；給男中音及管弦樂團《奇想》（2003）；《不確切的天空》給大提琴、打擊樂、鋼琴的三重奏（2006）；《淚泉》、《初雨》為長笛、單簧管、低音大提琴與鋼琴（2010）；豎笛五重奏《呼喊吧》（2013）；鋼琴五重奏《月夜愁》（2013）；《給小提琴與管弦樂的狂想曲》（2020）；第三號鋼琴三重奏（2021）。

五、器樂獨奏

鋼琴小品《蝴蝶戀花》《故園秋日》（1980）；小提琴曲《思》（1981）；大提琴曲《詩篇 39 篇》（1982）；鋼琴組曲《Shue-Bien》（1983）；小提琴曲《加略山上的呼喚》、《網》（1984）；大提琴曲《罪的獨白》（1985）；小提琴曲《人的故事》（1986）；鋼琴曲《失去泥香的田野》（1989）；低音大提琴曲《於是我佇立在風中》（1989）；小提琴曲《路》（1987）；長笛獨奏曲《樹》（1990）；小提琴曲《天地一沙鷗》（1992）；給管風琴《狂想曲》（1992）；鋼琴曲《殘像》（1992）；小提琴曲《Phantasy》（1995）；關懷臺灣系列組曲《無言之歌》（2000）；關懷臺灣系列組曲之二《無言之歌之二》（2001，獲國藝會補助）；《Phantasy》鋼琴曲（2003）；《二月歌》鋼琴曲（2010）；鋼琴獨奏曲《七首哲學小品》（2019）。（編輯室）

金鼎獎

*行政院文化部主辦之國家級獎項，旨在提升出版品質，獎勵出版領域有卓越表現之出版事業及從業人員。1976 年由行政院新聞局創設，創辦之初僅兩項獎勵，即「優良雜誌獎」及「出版品輸出績優獎」；1980 年開始分為「新聞」、「雜誌」、「圖書」、「唱片」四類，每類再細分若干獎項。1982 年設立金鼎獎獎金，頒予得獎之出版事業機構及個人；1985 年增設「推薦優良出版品」，評選出得獎作品以外值得向社會大眾推薦之作品，並頒贈獎牌以資鼓勵。為讓獎項設置與評選更專一化，1996 年取消「唱片金鼎獎」，將之與金曲獎合併辦理，同步於金曲獎獎項中做增加；金鼎獎保持新聞、雜誌、圖書等三類，另增設「金鼎獎特別獎」。2001 年取消「新聞金鼎獎」，以符合媒體監督政府之精神，獎勵對象聚焦於雜誌與圖書兩項，另為更具體化「特別獎」的給獎精神，將之更名為「金鼎獎特別貢獻獎」。以 2006 年金鼎獎為例，得獎者可獲頒獎狀一紙、金鼎獎一座及獎金。獎金方面，團體獎新臺幣 15 萬元、個人獎新臺 10 萬元、雜誌印刷獎、圖書印刷獎與新雜誌獎新臺幣 3 萬元。「特別貢獻獎」得獎者獲頒獎座及獎狀。此外，為鼓勵出版界運用數位技術，以創新的角度使傳統出版產業升級、提高競爭力，於 2005 年起舉辦「數位出版創新獎」，2007 年更擴大辦理為「數位出版金鼎獎」，帶動數位出版產業升級，數位出版金鼎獎各獎得獎者，可獲頒獎座一座、獎金新臺幣 20 萬元，未獲獎之入圍者，也可獲頒獎牌一面。2012 年，因應政府組織改造，金鼎獎自第 36 屆起改由文化部主辦。2013 年整併「數位出版金鼎獎」及「國家出版獎」（政府出版品），並擴大辦理第 37 屆金鼎獎。2018 年，考量我國數位出版日益蓬勃，將政府出版品獎項自圖書獎中移出，另於獎勵項目增設「政府出版品類」，下分圖書類及數位出版類兩種類別。現金鼎獎包含「圖書」、「雜

雜誌類	出版獎	1.人文藝術類獎；2.財經時事類獎；3.兒童及少年類獎；4.學習類獎；5.生活類獎；6.新雜誌獎。
	個人獎	1.專題報導獎；2.專欄寫作獎；3.攝影獎；4.主編獎；5.設計獎。
圖書類		1.文學圖書獎；2.非文學圖書獎；3.兒童及少年圖書獎；4.圖書編輯獎；5.圖書插畫獎。
政府出版品類		1.圖書獎；2.數位出版獎；3.雜誌獎。
數位出版類		1.數位內容獎；2.數位創新獎。
特別貢獻獎		

誌」、「數位出版」、「政府出版品」四大類、共 21 個獎項，以及由全體評審共同選出之特別貢獻獎。2021 年，考慮到圖書類個人出版量逐年提升，開放個人出版者報名圖書類之文學圖書獎、非文學圖書獎、兒童及少年圖書獎。再考量到近年政府出版雜誌類型多元，並鼓勵政府與民間出版單位合作，新增政府出版品類雜誌獎。（編輯室）參考資料：302

井上武士（Inoue Takeshi）

（1894.8.6 日本群馬—1974.11.8 日本神奈川）
音樂教育家、作曲家。1918 年東京音樂學校甲種師範科畢業，師事島崎赤太郎、楠見恩三郎，畢業同年來臺，任臺灣總督府國語學校附屬女學校（今❹中山女高）教諭（正式教師），1919 年離臺返日。在臺期間發表〈音樂と教育〉（《臺灣教育》194-195 號，1918）一文。井上日後成為日本著名的音樂教育家、作曲家，創作為數可觀的童謠歌曲，尤以〈鬱金香〉（チューリップ）一首最廣為人知，及為多所學校譜寫校歌。先後擔任東京高等師範學校附屬小學校及中學校訓導兼教諭、東京藝術大學、東京音樂大學等校教職，培育眾多音樂教育者，此外，歷任日本教育音樂協會會長、全日本兒童音樂家聯盟會長等要職。主要著作有《國民學校藝能科音樂精義》（1940）、《音樂創作指導之實際》（1948）、《日本唱歌全集》（1972）等。（孫芝君撰）參考資料：85, 181

代表作品

一、歌曲：〈こいのぼり〉作詞者不詳、〈お月さま〉、〈汽車ぽっぽ〉戰時童謠兵隊さんの汽車改詩、〈海〉林柳波詞、〈ぞうさん〉堀内敬三詞、〈チューリップ〉近藤宮子詞、〈ゆきだるま〉宮中雲子詞、〈うぐいす〉林柳波詞、〈菊の花〉小林愛雄詞、〈母の唄〉浜田広介詞、〈雨に濡れて〉井上武士詞、〈餅つき〉作詞者不詳、〈白虎隊〉石森延男詞、〈小楠公の母〉作詞者不詳、〈ポプラ〉、〈春〉、〈少女の歌〉、〈麦刈〉白鳥省吾詞、〈兄弟雀〉、〈山椿〉、〈朝風〉、〈人形を送る歌〉水島藤吉詞、〈落成式の歌〉水島藤吉詞。

二、校歌：〈長野県立茅野高等学校〉、〈長野県立木曽高等学校〉、〈東京都立城北高校〉、〈東京都立日野高等学校〉、〈長野県立岡谷南高等学校〉、〈秋田市立山王中学校〉、〈前橋市立宮城中学校〉、〈東京都新宿区立天神小学校〉、〈長野市立通明小学校〉、〈横浜市立子安小学校〉、〈横浜市立戸塚小学校〉、〈前橋市立宮城小学校〉、〈前橋市立芳賀小学校〉、〈高崎市立寺尾小学校〉。

三、著作、編著作：《明治音楽教育百年史》、《音楽教育法》、《二部合唱曲集》、《日本唱歌集》、《初等作曲法》、《楽典評論》、《国民学校芸能科音楽精義》。

金曲獎

*行政院文化部主辦之國家級獎項，為臺灣規模最大、歷史最悠久的音樂類獎項。1990 年由行政院新聞局創設。緣於 1986-1988 年連續三年所舉辦的「好歌大家唱」活動，受到傳播媒體廣泛報導與普遍獲得各界支持，為擴大活動之參與面，並提升其地位，❹新聞局乃於 1988 年底起，多次邀請唱片業者、音樂界從業人員共同研商金曲獎所設置獎項，訂定「金曲獎獎勵要點」，以達成「肯定通俗音樂工作者對社會的貢獻，鼓勵通俗音樂工作者創作更多更佳

的歌曲，並為各傳播媒體推薦優良歌曲」之目的（邵玉銘語）。1990年1月6日隆重舉辦第1屆金曲獎頒獎典禮，開啓了臺灣流行音樂發展史上的一項紀錄。金曲獎至2022年為止，共舉辦33屆。各類獎項歷年來都作

第1屆金曲獎節目冊封面

了不少增補，使這個由官方所主辦的音樂活動，更符合時代的潮流與社會變遷趨勢。其重要沿革如下：金曲獎至第7屆為止，只設流行音樂各獎項，自第8屆（1997）起將唱片金鼎獎【參見金鼎獎】與金曲獎二種活動合併辦理，整合人力、財力資源，重新設計獎項；除保留流行音樂外，並涵括古典音樂、民族樂曲、地方戲劇、民族曲藝、口語說講及兒童樂曲等；另首次接受世界華人作品及大陸地區作品之參賽，並將個人獎部分區分為「流行音樂類」及「非流行音樂類」。第9屆（1998）起，取消參選者國籍或地區之限制，只要作品為臺灣首次發行者均可報名參選。頒獎典禮也首設星光大道，將室內會場延伸至戶外活動，熱絡氣氛。第12屆（2001）改「非流行音樂類」為「傳統暨藝術音樂作品類」，以消弭「不受歡迎的音樂類別」之疑。第14屆（2003）起，為尊重臺灣各語言族群，取消最佳方言男、女演唱人獎，並增設最佳臺語男演唱人獎、最佳臺語女演唱人獎、最佳客語演唱人獎及最佳原住民語演唱人獎及最佳跨界音樂專輯獎。第17屆（2006）為獎勵全新創作歌曲整體表現，將第8屆取消的「最佳年度歌曲獎」恢復設置，2007年（第18屆）起將金曲獎的傳統暨藝術類與流行音樂類獎項分開舉辦頒獎典禮。第18屆（2007）將流行音樂分為演唱類及演奏類，演唱類增設「最佳單曲製作人獎」，演奏類增設「最佳專輯製作人獎」；另為獎勵未入圍但具有特色作品，增設「評審團獎」。第

19屆（2008）首次開放DVD或VCD亦得以參賽，仍以「音樂」為主要評審內容；另增設「最佳編曲人獎」、「最佳傳統音樂詮釋獎」，並將原有最佳戲曲藝專輯獎、最佳原住民獎合併，改設置「最佳傳統音樂專輯獎」，以達成獎勵目的；將「最佳新人獎」更名為「最具潛力新人獎」，放寬報名資格；流行音樂演奏類增設「最佳作曲人獎」，開放該類音樂錄影帶可報名「最佳音樂錄影帶導演獎」；並首次設置「特別貢獻獎」。第21屆（2010）於流行音樂類及傳統藝術音樂類，均增設「最佳專輯包裝獎」。第23屆（2012）金曲獎業務由前行政院新聞局劃分給文化部影視及流行音樂產業局（參見四）辦理，為文化部第一次主辦頒獎典禮，文化部並在2014年將「傳藝類」獎項移交由*傳統藝術中心主辦（通稱*傳藝金曲獎）。第26屆（2015），金曲獎為了鼓勵出版業者錄製優良錄音專輯，並表揚幕後優秀之錄音、混音及後製等工作人員，增設「最佳演唱錄音專輯獎」及「最佳演奏錄音專輯獎」。

金曲獎為臺灣音樂界最具指標性的獎勵，報名參選的件數逐年遞增，近年來都超過2,000件以上；從第1屆設置11個獎項到第33屆近30個獎項等規模，可見金曲獎不論對唱片業界或是音樂人本身，獲獎的榮譽皆受到相當的肯定。但每年獎項的設置是否符合建立臺灣主體文化的需求；特別貢獻獎評選如何兼顧流行與傳統暨藝術音樂；評審者的專業能力，其是否能秉持客觀立場，不受唱片公司、銷售成績、人氣指數等因素影響，真正選出當年度的優秀音樂；如何嚴格控管得獎名單不外流的技術性處理等，皆為金曲獎主辦單位需虛心注意，以作為改進的參考，才能真正達到官方設置鼓勵獎項的目的。

金曲獎獎項歷年來多有變更，以第33屆（2022）為例，獎勵項目請見下表。

另有金曲獎傳統暨藝術音樂作品類獎項，參見傳藝金曲獎。（徐玫玲撰、編輯室修訂）參考資料：257, 317, 327

金曲獎（流行類）獎項（以2022年為例）

演唱類	出版獎	1. 年度專輯獎；2. 年度歌曲獎；3. 最佳華語專輯獎；4. 最佳臺語專輯獎；5. 最佳客語專輯獎；6. 最佳原住民語專輯獎；7. 最佳MV獎。
	個人獎	1. 最佳作曲人獎；2. 最佳作詞人獎；3. 最佳編曲人獎；4. 最佳專輯製作人獎；5. 最佳單曲製作人獎；6. 最佳華語男歌手獎；7. 最佳華語女歌手獎；8. 最佳臺語男歌手獎；9. 最佳臺語女歌手獎；10. 最佳客語歌手獎；11. 最佳原住民語歌手獎；12. 最佳樂團獎；13. 最佳演唱組合獎；14. 最佳新人獎。
演奏類	出版獎	最佳專輯獎。
	個人獎	1. 最佳專輯製作人獎；2. 最佳作曲人獎。
技術類	出版獎	1. 最佳演唱錄音專輯獎；2. 最佳演奏錄音專輯獎。
	個人獎	最佳裝幀設計獎。
特別貢獻獎		從事有聲出版相關工作有特殊貢獻及成就之團體或個人。
評審團獎		

金穗合唱團

參見青韵合唱團。(編輯室)

金鐘獎

*行政院文化部主辦之國家級獎項，旨在獎勵優良廣播節目之製作，獎勵對象包括無線電廣播、電視及影音平臺。1965年由行政院新聞局創設，設獎之初以「廣播」為主要對象，設有新聞節目、音樂節目、廣告節目等獎項，1966年增設個人技術獎。1970年，「電視」納入獎勵範圍，自此正式以廣播及電視為獎勵對象。1980年，新聞局提出金鐘獎「國際化、專業化、藝術化」三大目標，樹立金鐘獎在媒體界之地位，並邀請國際知名廣播電視界人士參加，擴大活動的參與對象。行政院新聞局指出，「目前廣播與電視金鐘獎，旨在提升廣播、電視產業內容製播水準，引導整體產業順應科技發展。」隨著傳播媒體之發展，2017年開放納入影音平臺網路劇，2021年再增加影音平臺之節目。

在主辦單位方面，從1965年起由行政院新聞局所舉辦，1968年教育部文化局成立後乃由文化局接辦。1975年由於文化局裁撤乃恢復由行政院新聞局辦理。自2000年起，金鐘獎由財團法人廣播電視事業發展基金接辦。2012年文化部成立，自該年度（第47屆）起金鐘獎乃續由影視及流行音樂產業局（參見四）主辦至今。

在頒獎典禮及獎項方面，1993年起一年一度的金鐘獎首次分為「廣播金鐘獎」與「電視金鐘獎」，並將廣播與電視分開頒獎，於1993年先舉辦電視金鐘獎，1994年再舉辦廣播金鐘獎。2000年起電視與廣播頒獎典禮雙雙恢復為

廣播金鐘獎／電視金鐘獎獎項（以2022年為例）

廣播金鐘獎獎勵項目	
節目獎	1. 流行音樂節目獎；2. 類型流行音樂節目獎；3. 教育文化節目獎；4. 兒童節目獎；5. 少年節目獎；6. 社會關懷節目獎；7. 藝術文化節目獎；8. 生活風格節目獎；9. 社區節目獎；10. 廣播劇獎；11. 單元節目獎。
個人獎	1. 流行音樂節目主持人獎；2. 類型音樂節目主持人獎；3. 文化教育節目主持人獎；4. 兒童節目主持人獎；5. 少年節目主持人獎；6. 社會關懷節目主持人獎；7. 藝術文化節目主持人獎；8. 生活風格節目主持人獎；9. 社區節目主持人獎；10. 音效獎；11. 企劃編撰獎。
廣告獎	1. 商品類廣告獎；2. 非商品類廣告獎。
電臺品牌行銷創新獎	電臺品牌行銷創新獎
創新研發應用獎	創新研發應用獎
特別獎	提升無線廣播產業技術、推動廣播產業發展有特殊貢獻，或從事廣播事業有傑出成就之個人或團體。

電視金鐘獎獎勵項目		
戲劇類	節目獎	1.戲劇節目獎；2.迷你劇集獎；3.電視電影獎。
	個人獎	戲劇節目導演、編劇及演員獎項，包括 1.戲劇節目導演獎；2.戲劇節目編劇獎；3.戲劇節目男主角獎、女主角獎、男配角獎、女配角獎；4.戲劇節目最具潛力新人獎。 迷你劇集、電視電影導演、編劇及演員獎項，包括：1.迷你劇集（電視電影）導演獎；2.迷你劇集（電視電影）編劇獎；3.迷你劇集（電視電影）：男主角獎、女主角獎、男配角獎、女配角獎；4.迷你劇集（電視電影）最具潛力新人獎。 戲劇類技術相關獎項，包括：1.攝影獎；2.剪輯獎；3.聲音設計獎；4.燈光獎；5.美術設計獎；6.造型設計獎；7.視覺特效獎；8.戲劇配樂獎；9.主題歌曲獎。
節目類	節目獎	1.綜藝節目獎；2.益智及實境節目獎；3.生活風格節目獎；4.自然科學紀實節目獎；5.人文紀實節目獎；6.兒童節目獎；7.少年節目獎；8.動畫節目獎。
	個人獎	主持人相關獎項，包括：1.綜藝節目主持人獎；2.益智及實境節目主持人獎；3.生活風格節目主持人獎；4.兒童少年節目主持人獎；5.自然科學及人文紀實節目主持人獎。 一般節目類技術相關獎項，包括：1.導演獎；2.導播獎；3.攝影獎；4.剪輯獎；5.聲音設計獎；6.燈光獎；7.美術設計獎。
節目創新獎		1.戲劇類節目創新獎；2.一般節目類節目創新獎。
特別獎項		提升電視產業技術、推動電視產業發展有特殊貢獻，或從事電視事業有傑出成就之個人或團體。
非正式競賽獎		1.最具人氣戲劇節目獎；2.最具人氣綜藝節目獎。

每年各自舉辦。「廣播金鐘獎」獎勵項目分為六大類，包括節目獎、個人獎、廣告獎、電臺品牌行銷創意獎、創新研發應用獎及特別獎。2022年將「電視金鐘獎」再分為「電視金鐘獎節目類」與「電視金鐘獎戲劇類」，兩者亦分開頒獎，包括節目獎、個人獎、節目創新獎及特別獎。得獎者可獲得獎金及獎座一座。由於具有官方背景的獎勵性質，金鐘獎成為臺灣電視廣播網路節目演藝人員的最高榮譽獎項。（編輯室）參考資料：315

吉他教育

臺灣吉他史的開端要從日治時期的胡樹琳談起。1939年，胡氏在臺中教授吉他，二次戰後重整旗鼓，於1956年獨力首創《吉他月刊》，該刊維持至1957年，前後十八個月，共發行11期。

林耿棠，早年留學東京師從小倉，在當時已是知名吉他演奏家。張喬治，從林耿棠習吉他，1959年已名滿臺灣吉他界。洪冬福，十九歲從胡樹琳學吉他，戰後改行教吉他。*呂昭炫由胡樹琳推薦參加日本全國吉他比賽，以一首創作〈楊柳〉受到日本吉他界的讚賞。十九歲發表了第一首作品〈殘春花〉之後，至今創作不輟。臺灣吉他音樂活動從1960年代謝煥堂、林耿棠、洪冬福及呂昭炫的攜手合作而逐漸興盛。這時古賀政男的吉他曲引起

一股學習吉他的熱潮，翁柏哲於是在1960年初與謝煥堂成立「南窗出版社」出版吉他曲集，其中最具代表性的是西班牙吉他教本。1963年翁柏哲開始在*《功學月刊》音樂雜誌連載談論吉他的文章，這是臺灣首次吉他理論著作的刊行。1974年*《音樂風》半月刊出現。翁柏哲的成果也得到日本吉他聯盟理事長小原安正的肯定，可惜於1976年2月14日病逝，享年四十二歲。兩年後，黃政德於「臺北古典吉他合奏團」第二任團長任內，也曾發行《吉他雜誌》，於發行4期後結束。顏秉直於1981年8月創辦了《吉他音樂》。該刊則於1989年12月停刊，共出版101期。臺灣吉他合奏團的成立，首推1964年黃潘培在高雄成立的「黃潘培古典吉他合奏團」。1975年5月，「臺北古典吉他合奏團」也成立。2002年由邱俊賢任音樂總監，張益授任團長，其中黃政德對於合奏團的發展與指導貢獻良多。至今全臺已陸續成立十數個合奏團體。中華民國古典吉他協會於1990年7月成立，推舉黃修禮為理事長。2000年11月，徐昭宇和吉他界同好成立「臺灣吉他學會」。徐昭宇為第1、2屆理事長，現任理事長為林宏達。李世登是臺灣第一位留歐演奏家，1971年入西德魯爾音樂學院。1980年代的校園民歌（參見四）風氣，將臺灣吉他活動推向高峰，此時的方銘健、黃修禮、黃淵泉、

徐景溢、徐昭宇等人，對臺灣吉他教育均具有長足貢獻。其中方銘健在 *輔仁大學設立臺灣第一個吉他碩士班及博士班，在臺灣吉他發展史上更有著重大意義。從葉登民代表臺灣首次在東京比賽獲得優異的成績後，宣告了臺灣吉他新世代的來臨。目前謝乾隆、林仁建、蔡世鴻也仍活躍於臺灣吉他界。雖臺灣吉他音樂發展與日本、韓國相比仍有些距離，但是經過前人的努力，已逐漸走出更寬廣的道路。（方銘健撰）

劇場舞蹈音樂

相對於慶典儀式或社交場合中的舞蹈，「劇場舞蹈」是於舞臺演出，由專業編舞家與舞者結合音樂和視覺藝術，所共同呈現的一種表演藝術。舞蹈音樂是為舞蹈演出所寫作或伴奏的音樂；它或作為舞作氛圍的營造、節奏依循與寓意象徵，甚為舞作之靈魂。今日臺灣擁有芭蕾、民族、爵士、現代等專業劇場舞蹈。因現代劇場的概念來自西方，再加上臺灣不同時期被殖民與移民遷入影響，因此劇場舞蹈音樂也充分反映歐美、日本與中國各地文化的輸入。例如：使用中國與臺灣各地區音樂的民族舞，以西方管弦樂或鋼琴曲為主的芭蕾，採各類爵士樂（參見❹）與音樂劇音樂的爵士舞，音樂取材自由多元的現代舞，以及採特定民族音樂的佛朗明哥與踢踏舞等。除了現代舞，上述其餘的劇場舞蹈常與特定之音樂連結；現代舞則在編舞家挑選音樂與作曲家譜寫音樂上，展現多樣的美學與藝術性。

一、臺灣劇場舞蹈的起始（日治時期）

臺灣劇場舞蹈的濫觴，是 1930 年代日治時期。時日本「現代舞之父」石井漠（1886-1962）與其弟子來臺演出，影響臺灣首批子弟赴日習舞，造就臺灣早期重要舞蹈家：林明德（1914.6.20，後移居加拿大）、李彩娥（1926. 11.8）、蔡瑞月（1921.2.8-2005.5.29），以及隨後的李淑芬（1925 生，1964 後定居新加坡）等。他們學習東洋舞蹈、芭蕾與創作舞（強調表現與律動的早期現代舞），隨著民謠、古典音樂與擊樂舞動。李彩娥與蔡瑞月於 1943 與 1946 年先後返

臺，隨後參與創作與教育工作。此時演出的舞蹈音樂取得不易，多仰賴樂團或音樂家現場彈奏，或播放仍不普及的唱片。在內容上，以古典音樂、臺灣及世界民謠為主。蔡瑞月在 1949 年舞作《水社懷古》中，使用原住民音樂（參見●）、作曲家 *江文也的〈牧歌〉、陳清銀（？-1958）的〈狩獵〉與吳居徹（1924-2005）的〈湖畔之舞〉等作品，以及同年現代舞作《新建設》中結合純打擊樂團與抽象肢體動作，對當時而言，是相當前衛的嘗試。

二、1950-1960 年興起的民族舞

1949 年國民政府播遷來臺，在民族主義的前導下，政府於 1953 年成立「民族舞蹈推動委員會」。隔年起，委員會開辦全國性舞蹈比賽，以戰鬥、勞動、禮節與聯歡舞為四大方向，影響臺灣舞蹈發展。傳統 *國樂、中國各地民謠、抗戰愛國歌曲（參見❹）和中國藝術歌曲，遂為民族舞蹈音樂之大宗。大陸來臺舞蹈家如高棪（1908.10.25-2001.8.29）、劉鳳學（1925.6.19）等帶來的民族舞，與融合中國傳統舞蹈動作和現代手法的「中國現代舞」，匯入臺灣舞蹈發展之河。日治時期之留日舞蹈家們亦展現高度適應力，齊於民族和現代舞領域播種、耕耘。此時期舞蹈音樂資源仍匱乏，以78 轉唱片、請樂團或樂手現場演奏為主。1953-1954 年間 *中廣國樂團錄製的二、三張唱片，成為舞蹈家們珍貴的音樂來源。劉鳳學於 1965 年赴日研究唐樂舞，將手抄 99 首古樂譜與 60 多首古舞譜帶回國。經過樂舞譜的解譯，於 1967 年嘗試重建《春鶯囀》部分等唐代樂舞於現代劇場，進而在 2001 與 2002 年由「新古典舞團」演出數首全本唐大曲，為研究與表演相輔相成的典例。

三、現代舞與現代音樂的合作

1960 年前後，臺灣 *現代音樂運動隨著赴歐留學的音樂家返臺開始推展。1960 年代後期以來，舞蹈家與作曲家合作的情形大增。劉鳳學持續探討中國音樂與中國現代舞結合的可能。從 1968 年開始，她以多位當代中國、臺灣作曲家作品入舞，並主動委託當代作曲家為舞作譜寫音樂，如國樂作曲家 *劉俊鳴、*夏炎、*董

榕森、*王正平，以及現代音樂作曲家*馬思聰、許常惠、*馬水龍、*溫隆信、史擷詠（參見④）等。美國現代舞亦於1960年代後期傳入，此引發新一波赴歐美留學潮，如舞蹈家游好彥（1941.6.15-）等，紛紛尋求舞蹈新的出路。1973年，甫自美返國的舞蹈家*林懷民，就著「中國人作曲，中國人編舞，中國人跳給中國人看」的精神成立「雲門舞集」。其與作曲家*史惟亮發起的*中國現代樂府合作，促使許多傑作產生。如*許博允的《中國戲曲之冥想》（1973）、《寒食》（1974），史惟亮的《奇冤報》（1974），*賴德和的《眾妙》（1975）、*《紅樓夢交響曲》（1983），馬水龍的《盼》（1976）、《廖添丁》【參見《廖添丁》管弦組曲】（1979）等。現代舞推動現代音樂創作，而作曲家也為現代舞創作貢獻心力，服務編舞家。舞蹈音樂委託創作對於劇場舞蹈藝術多元可能性的開拓，有相當助益。

劇場舞蹈音樂出版品

四、民歌採集與流行樂

早在1950年代，政府「採集、改良山地歌舞」政策讓多位舞蹈家如李天民（1925.2.1）、高棪等與原住民歌舞有了碰撞。一方面原住民歌舞得以於現代劇場中為民眾認識、欣賞，另一方面，也留下扭曲原住民傳統樂舞的爭議，以及豐富、延伸舞蹈意象的嘗試。在鄉土文學運動影響下，音樂界民歌採集運動（參見●）（1966-1975）應運而起，也影響舞蹈音樂。劉鳳學1954-1980年間親自參與採集各族音樂，這些田野素材構成了《蘭嶼夏夜》（1956）等早期，與近期《沉默的杵音》（1994）等舞作的音樂。1978年恆春民歌手陳達（參見●）受林懷民邀請，為舞作《薪傳》（1978）演唱間奏曲〈思想起〉（參見●），而鄒、卑南族的歌謠也成為雲門《九歌》（1993）等舞作音樂。除了歐美現代作曲家作品、電子音樂與電子舞曲，民歌、流行音樂直指現實生活的力道，也與現代舞共舞。1986年林懷民邀請歌手蔡振南（參見④）清唱〈心事誰人知〉（參見④）等臺語歌曲，作為舞作《我的鄉愁，我的歌》之音樂。1997年「臺北越界舞團」與流行音樂創作人羅大佑（參見④）合作，齊創作並演出音樂舞蹈劇《天國出走》，訴說臺灣社會困境。

五、傳統重建與創新嘗試

1980年代開始，臺灣現代舞團接二連三成立，展現旺盛的活力；1990年代，「傳統與創新」仍為重要課題。1991年，首支由原住民青年組成的舞團原舞者（參見●）成立，在學者吳錦發帶領下，將各部落瀕臨失傳之歌舞，呈現於劇場舞臺。陳美娥（參見●）1983年創辦的漢唐樂府（參見●）自1990年代開始結合傳統南管曲【參見●南管音樂】與梨園舞蹈，將南管樂舞之美推向國際舞臺。1993年陶馥蘭（1956.12.12-）的《北管驚奇》、1995年林麗珍（1950.8.20-）的《醮》，也經由音樂與舞蹈，將現代劇場與素樸內斂的傳統結合。1984年劉紹爐（1942.1.2-）創立「光環舞集」、1998年簡妍臻等成立「身聲演繹劇場」與2002年謝韻雅（1971.3.23-）的「聲動劇場」，皆嘗試以聲音、動作關係為主題創作。舞蹈與舞蹈音樂的關係，儼然流動於不同層次間，映射出多樣的光彩。

六、有聲出版品錄製與專業配樂家誕生

1991年開始，雲門舞集發行《我的鄉愁，我的歌》等舞作音樂出版品。今日臺灣已有數位長期與舞團合作的作曲家，如林慧玲、陳揚（參見④）、史擷詠、沈聖德等，並續有舞蹈音樂專輯發行，如：優劇場《優人神鼓》（2000），林慧玲《收藏——林慧玲的音樂情詩》（2004），與陳揚（參見④）《舞動東風》（2005）等。日治時期到今日，臺灣劇場舞蹈音樂從依賴音樂家現場演奏、播放唱片等被動方式，到擁有委託作曲家創作、剪輯田野錄音與舞者跨領域演出等主動選擇。編舞家們在種種時空背景下，與音樂發展的脈動共舞。（江品誼撰）參考資料：7, 19, 79, 83, 123, 206

軍樂

廣義的說，軍樂是軍中音樂的統稱。包括軍樂隊演奏的音樂、號角、軍歌及生活歌謠等，均屬於廣義的軍樂範疇。狹義的是單指軍樂隊及其演奏的音樂而言，即清末自西洋傳入的軍樂隊，係由木管樂器及銅管樂器，加上敲擊樂器所組成，可在室內及行進中演奏的樂隊；亦稱「管樂隊」或「吹奏樂隊」，及供樂隊演奏的曲譜。

一、軍樂發展

臺灣軍樂的發展始自二次大戰以後，隨國民政府軍隊來臺，將仿傚西方的軍樂制度也帶來臺灣。1947年，陸軍軍樂學校由重慶遷往上海江灣，1948年併入特勤學校軍樂專修班，1949年1月遷往福建海澄，5月解散，惟該校的人員及器材，皆由裝甲司令部接運到臺灣；不久，國防部即著手軍樂整頓，1950年聘 *施鼎瑩為國防部軍樂顧問。1952年由當時的參謀總長周至柔，核定了國軍軍樂隊的甲、乙、丙三種編制。甲種編制包括 *國防部軍樂隊（1954年擴編成代表國家的 *國防部示範樂隊）及陸、海、空、勤各總部樂隊；乙種編制包括憲兵、保安（警備總部軍區部前身）、裝甲兵各司令部及各軍團樂隊；丙種編制包括澎防部、金防部、各軍區、獨立師、三軍官校、⊕政工幹校（今 *國防大學）學校及海軍士校樂隊。當時在軍中正式編制的軍樂隊就有19隊之多。1955年更在⊕政工幹校成立 *軍樂人員訓練班，積極培訓軍（管）樂人才，至1967年裁撤，十二年間，培訓學員超過千人，對臺灣軍樂的發展影響深遠。另外還有省政府樂隊及警察樂隊，警察樂隊雖無正式編制，但由於單位主管的重視和鼓勵，聘請專家積極訓練，也成為臺灣優秀的軍樂隊之一。而臺灣省政府遷往南投中興新村後，自1960年起集合附近的南投縣立初級中學高中部（今國立南投高級中學）、省立中興中學（今國立中興高級中學）及省立草屯商業職業學校（今草屯高級商工職業學校）的樂儀隊組成百人「中興少年樂團」，並於外賓參訪時執行軍禮歡迎儀式，以示隆重。此外，中等以上各級公私立學校也相繼組成樂隊及儀隊，除在學校及鄉鎮的各項典禮中吹奏典禮樂，也在慶典遊行中吹奏進行曲。⊕救國團更自1956年開始，每年舉辦「暑期青年訓練活動軍樂隊訓練營」，並由國防部示範樂隊代訓，以提升各高中的樂隊水準。民間各地方或社團組成的管樂隊，也如雨後春筍般紛紛成立並迅速成長，但大多用於婚喪喜慶的配樂。臺灣軍樂演出活動自1953年開始，每年10月慶典聯合三軍各樂儀隊在總統府前均有例行表演活動。數十年來，國軍各軍樂隊除執行例行典禮任務，仍經常對外有演出活動的，除了國防部示範樂隊及「陸、海、空、勤、憲兵、陸戰隊、軍管」各司令部的軍樂隊，還有海軍士校、中正預校、陸軍士校等高中學校的鼓號樂隊（1960年代空軍幼校鼓號樂隊頗負盛名，中正預校創校後併入中正預校）。近年來，因國軍基於整體政策考量，各軍樂隊紛遭降編，但絲毫未減低各隊成員對於管樂的熱愛及演出的熱忱，尤其是國防部示範樂隊及陸海空三軍樂隊，積極爭取 *國家音樂廳演出，都有精彩的表現。1988年「中華民國管樂協會」成立，推 *陳澄雄為首任理事長；1999年「臺灣管樂協會」成立，由 *葉樹涵任首任理事長。這兩個管樂社團的成立，更凝聚了臺灣軍樂人才的力量，尤其近年來臺灣管樂協會積極舉辦管樂比賽，並邀國際級大師或樂團參與示範演出，對提升臺灣軍樂水準，發揮很大的作用。政府單位的重視，如1990年4月臺北市教育局在臺北國家音樂廳與 *國家戲劇院之間舉辦「臺北市高中樂儀隊觀摩賽」，選出七隊參加5月的首屆「臺北國際樂儀隊觀摩大會」，各隊均表現優異。1998年12月27日嘉義市舉辦「嘉義市第7屆管樂節」踩街活動，作為主辦「2000年亞太管樂節在嘉義」的暖身活動【參見嘉義市國際管樂節】。1999年國防部在臺北市中正紀念堂兩廳之間舉辦「鼓號繽紛嘉年華」均有助於軍（管）樂的成長【參見管樂教育】。

臺灣軍樂隊的演奏曲目：⊕政工幹校於1955年成立軍樂訓練班，從其歷次演出之節目單中統計，先後演奏過的樂曲，大多是由美軍顧問

團的軍樂顧問 *艾里生所引介採用的，包括進行曲（大多是美國軍樂家蘇沙 J. P. Sousa 的作品）、序曲、舞曲、歌劇選曲及民歌組曲等合計超過 60 首，其中國人創作的僅有：*戴逸青的《從戎回憶進行曲》、*張錦鴻的《中華進行曲》、余春海（●政工幹校音樂學系第九期畢業）的《中華進行曲》、*蔡盛通的《還我河山交響詩》及許德舉（重慶陸軍軍樂學校一期畢業）的《民族救星蔣總統交響樂》等五首。典禮樂大多採用歐美名曲的前奏或片段，如「開會樂」用的是《自由鐘進行曲》的前奏；「頒獎樂」則是舒伯特（F. Schubert）的《軍隊進行曲》，「分列式」是艾里生改編自作者不詳的《日耳曼進行曲》（German March）。至 1976 年國防部才頒定由賴孫德芳（前參謀總長賴名湯上將夫人）與周仕璉上校（示範樂隊第四任隊長）譜成的：《總統進行曲》、《開會樂》、《崇戎樂》、《頒獎樂》、《禮成樂》等作為新的典禮樂。而賴孫德芳的《國光進行曲》亦曾作為國軍分列式的配樂。除了上述國人作品，還有賴孫德芳的《藍天進行曲》、《鋼鐵軍進行曲》、《海上進行曲》，蔡盛通的《英雄進行曲》及許德舉的《點將進行曲》在 1970 年代則較常被演奏。艾里生所引介，迄今仍甚受歡迎的進行曲，由美國軍樂家蘇沙所編寫的即有《雷神》（Thunderer March）、《學生軍》（High School Cadets）、《歡迎》（Semper Fidelis）、《棉花大王》（King Cotton）、《炮兵》（The U.S.Field Artillery）、《曼哈頓》（Manhattan Beach）、《首長》（El Capitan）等進行曲，其他名家的作品則有《國徽》（National Emblem）、《鮑格上校》（Colonel Bogey，桂河大橋電影主題曲）、《美國巡迴兵》（American Patrol）、《娛樂》（The Billboard）、《陸戰隊》（The Marins Hymn）、《海軍起錨歌》（Anchors Aweigh）、〈土耳其〉（Turkish）等進行曲。另外還有《巴格達酋長序曲》（Le Calife de Bagdad-Overture）、《威廉泰爾》（William Tell）及《阿伊達》（Aida）等選曲多首。而《雙頭鷹》、《自由鐘》、《華盛頓》、《勝利的號角》等進行曲則似乎已少被演奏。近年來軍樂的演奏已不侷限在傳統進行曲、序曲的範疇，而加入拉丁、爵士等風味的曲目，使演出漸多元化、活潑化。

二、重要歌曲

在軍中多首歌曲經常被演唱，其簡介如下：

〈保衛大臺灣〉

孫陵詞、*李中和曲，創作於 1949 年，並刊登在當年臺灣防衛司令部 11 月 3 日的《精忠日報》。1949 年國民政府來臺之初，中共在東南沿海布署重兵，形勢相當危急，保衛臺灣遂成當時之急務。〈保衛大臺灣〉便透過電臺播送傳遍大街小巷，幾乎人人都會哼上一段。因應時勢而唱，故造成臺灣空前團結的景象。至於其後來因諧音「包圍打臺灣」被禁唱的傳言，經向原創者李中和求證：純屬空穴來風，並無文件可資證明。至於後來為何不再盛行原因，1、政策因素——準備反攻大陸，故〈反攻大陸去〉、〈反共復國歌〉盛行，〈保衛大臺灣〉就比較沒人唱；2、中共透過廣播故意以諧音搞亂。此曲是政府遷臺後，最早、也是影響最深遠的歌曲之一，不僅激發 1950 年代愛國歌曲（參見●）的創作潮，更被收錄於音樂課本，例如 *蕭而化編的《初中音樂》（1955，臺北：大中）。

〈頂天立地〉

1970 年由 *鄧鎮湘詞、*李健曲，歌詞試圖突破口號、僵化、八股教條內容，使用鮮活文字技巧，以擴大軍歌體裁，使演唱者能直接感染認同。此一創作構想，在當時具突破性。再經李健以五聲音階調式譜曲，詞曲結合流暢，風格有別於當時軍歌。

〈九條好漢在一班〉

1962-1963 年由國防部軍歌創作小組成員 *黃瑩作詞、李健作曲。「班」是部隊中最基本的單位，當時一個班是由九人編成，所以號稱「九條好漢在一班」，簡短的幾句歌詞將軍人服從的天職，以及不怕苦、不怕難、不怕死的精神表露無遺。歌曲簡單易唱，迄今仍受部隊官兵青睞。後來由於各班人數不一定是九人，遂將「九條好漢在一班」改成「英雄好漢在一班」。原詞為「九條好漢在一班，九條好漢在

一班，說打就打，說幹就幹，管它流血和流汗。命令絕對服從，任務不怕困難，冒險是革命的傳統，刻苦算家常便飯，九條好漢在一班，九條好漢在一班。」

〈我有一枝槍〉

1962-1963 年也是由 *黃瑩作詞、李健作曲，B♭ 大調二四拍，曲式採 ABA 三段式。武器是軍人的第二生命，尤其「槍」是每位軍人最基本的配備，本曲從槍引申到軍人衝鋒陷陣、保家衛國的重責大任，曲調優美、簡單易唱，尤其當部隊托槍或背槍行進演唱這首歌時，演唱者更能體會歌詞內涵，並唱出身為軍人的豪情壯志。政府宣布廢止動員戡亂後，基於實際需要，將「共匪」二字改為「敵人」，使歌詞的含意更為寬廣。歌詞為：「我有一枝槍，扛在肩膀上，子彈上了膛，刺刀閃寒光。慷慨激昂，奔赴戰場，衝鋒陷陣誰敢擋，誓把共匪消滅盡，高唱凱歌還故鄉。我有一枝槍，扛在肩膀上，國家把它交給我，重責大任不敢忘。」

（施寬平撰（一）；李文堂撰（二））參考資料：96, 143, 167, 186, 219

軍樂人員訓練班

國防部軍樂人員訓練班自 1955 年 3 月 1 日成立至 1962 年 6 月 1 日裁撤的七年三個月中，在北投復興崗訓練了許多班隊，包含軍樂人員訓練班、軍樂人員指揮訓練、國軍軍樂示範演奏班、軍樂學生訓練班，班主任為 *施鼎瑩，教務由 *樊燮華負責，成立之初有美軍顧問團 *艾里生准尉的協助訓練，有關各班隊的訓練狀況如下：

一、軍樂人員訓練班：於 1955 年 3 月 1 日成立後至 1961 年，共訓練八期學員，計 656 位學員畢業。教育時間第一期至第五期為十四週，第六期為二十四週，七期、八期為十週。招收對象為國軍各軍樂隊人員，少部分為義務役士官兵。專業課程包括：樂理、視唱聽寫、器樂學、合奏、典禮樂、音樂欣賞及樂器個別課程。受訓結束之前必須實施演奏會。

二、軍樂人員指揮訓練班：於 1957 年 11 月 18 日招訓各級軍樂隊隊長及優秀的軍樂官做為期十四週的指揮訓練，畢業學員總計 22 員。

三、國軍軍樂示範演奏班：於 1957 年 4 月 1 日招訓各單位優秀軍樂人員，總計 125 人，實施示範演奏訓練，為期三個月，結訓後由施鼎瑩率領全隊人員做環島示範演奏計 16 場，金門、馬祖五場，觀眾達到 6 萬人，並在 *臺北中山堂演出兩場，招待中、外來賓。

四、軍樂學生訓練班：本班於 1963 年 7 月 15 日至 1966 年 11 月 20 日止共招收三期，招生的對象為初中畢業以上程度，年齡十七至二十四歲社會青年，做為期一年的訓練，畢業後分發至三軍軍樂隊擔任士官，服務年限為三年，役期滿之後可選擇繼續服役。三期共計 201 人【參見國防部軍樂隊、軍樂】。（謝俊逵撰）

康謳

（1914.3.15 中國福建長汀－2005.3.23 加拿大溫
哥華 Burnaby）

音樂教育家、作曲家。自幼喜愛音樂，1931 年
入上海濱海中學高中部開始學小提琴，1933 年
考入上海美術專科學校三年制音樂組，先後受
業於劉偉佐、金律聲、*馬思聰（小提琴），湯
鳳美、宋麗琛、郭志超（鋼琴），宋壽昌、吳
夢非和 *黃自（理論），課外另隨介楚斯基（R.
W. Gerzowsky，工部局管弦樂團副首席）上小
提琴私人課。1936 年專科畢業，獲上海市教育
局音樂視察之職，工作之餘在國立音樂專科學
校（1945 年改名爲 ⊕上海音專）旁聽理論課。
次年，日本侵華戰爭爆發，期間曾短暫擔任上
海市難民救濟委員會辦事員、長沙縣政督導
員、航空旅音樂教官等職。1939 年中央廣播
電臺管弦樂團成立，康謳任總幹事及第一小提
琴手。1941 年任教育部音樂教育委員會編輯
組幹事。1944 年離開樂團轉任重慶志成中學音
樂與國文科教師。1945 年二戰結束，回上海復
員。1946 年接任滬濱中學校長，並兼任晉元中
學音樂教師，成立上海正聲合唱團，自兼團長
與指揮。1949 年時局惡化，隨即舉家遷臺。
1949 年 8 月康謳受聘爲 ⊕臺北師範（今 *臺北
教育大學）音樂科專任教師，此爲康謳在臺最
持久、對音樂教育影響最深之工作。1957 年任
甫成立之 *中華民國音樂學會理事，並開始在
⊕藝專（今 *臺灣藝術大學）音樂科兼課。1959
年任樂牧合唱團團長暨指揮。1960 年在 ⊕藝專
升任副教授。1965 年以《鍵盤和聲學》一書升
等爲教授。1968 年在康謳的規劃下，⊕臺北師
專五年制國校音樂師資科奉准成立（原師範部

音樂科在 1959 年停招）。1969 年兼任中國文
化學院（今 *中國文化大學）音樂學系教授。
1972 年利用休假赴紐約茱莉亞學院進修，年底
當選 *中國現代音樂研究會第二任會長。1973
年兼任 ⊕女師專（今 *臺北市立大學）音樂科
教授，同年籌組中國現代音樂協會，12 月該會
成立，當選爲第一任會長。1974 年又獲選爲新
成立之 *亞洲作曲家聯盟中華民國總會第 1 屆
理事長。1977 年兼任 *臺灣師範大學音樂學系
教授。1978 年二度當選爲 ⊕曲盟理事長。1979
年受聘爲 *國家文藝基金會及中山文藝獎助金
委員會審議委員。1980 年在 ⊕臺北師專退休，
移居加拿大溫哥華。1984 年歸化爲加拿大公
民。2005 年辭世，家屬以康謳名義捐出新臺幣
四百萬元給臺北教育大學作爲音樂教育學系獎
學金之用。康謳桃李滿天下，他與同事在 ⊕臺
北師專音樂科培育的眾多小學音樂教師對戰後
臺灣音樂教育的貢獻，不亞於同時期 *蕭而
化、*張錦鴻及稍後的 *許常惠等。康謳教過的
各校學生中不乏繼續深造，後來轉任大專音樂
科系教職，成爲新一代音樂專業或音樂教育工
作者，作曲有 *張邦彥、*侯俊慶、*馬水龍、
*李泰祥、*徐松榮、*游昌發、*溫隆信、陳永
明等，樂團及合唱指揮有 *廖年賦、蕭壁珠、
*戴金泉、*陳澄雄、*杜黑等，聲樂有許雲卿、
鄭心梅、林桃英、范宇文、林玲珠、簡文秀、
陸蘋、黃久娟等，樂器演奏有陳昭良、劉廷
宏、*劉瓊淑、*葉樹涵、賴高永、陳安美、劉
玄詠等，音樂學則有 *曾瀚霈。康謳的女公子
康美鳳，專攻聲樂與音樂教育，1996 年返國後
亦在多所大學任教，可謂克紹箕裘。

康謳的著作大多寫於退休之前，主要內容爲
和聲學與音樂教學法，前者包括《樂學通論》
（1953）、《基礎和聲學》（1960）、《鍵盤和聲
學》（1964）、《現代和聲學》（1971）、《應用
鍵盤和聲學》（上 1974，中 1985，下未出），
《管絃樂配器法》（1981）、《和聲學——多種和
聲法的詮釋與分析》（1982）；後者則有《怎樣
教學音樂》（1954）、《音樂教學法》（4 冊，
1956-1957）、《怎樣指導兒童合唱》（1962）、
《音樂教材教法研究》（1963）、《音樂教學研

究》(1963)、《音樂教材教法與實習》(1967)、《音樂教學法論叢》(1970),並主持編譯有《世界音樂叢書》一套 8 冊(1974-1977,1983)及《大陸音樂辭典》(1980)。

康謳一生,在教職之外,不斷進修、作曲、著書、參與音樂活動,可說孜孜不倦。然而在創作態度與音樂觀方面,他是保守的。他深受*黃自影響,在中國前一代及同輩音樂家以西方理論作曲法為本所開發的中國風格音樂的寫作基礎上繼續探索,努力追求「中國風格」的和聲法。他的作品發表於 20 世紀後半,卻甚少呈現 20 世紀新音樂的相關技法。在臺居住逾四十年,音樂素材的運用與主題內容表達方面亦與臺灣本土不太有關聯,他的音樂主要在表達他心中的文化中國以及他對中國文化的涵養。(曾瀚霈撰)參考資料:95-26, 146, 187, 249

代表作品

《康謳歌曲創作集》(1966)、《華夏頌》大型歌詠曲(1968)、《懷念樂詩五重奏》雙簧管與絃樂四重奏(1974)、《鄉村組曲——四季》管弦樂(1977)、《中國風格彌撒曲全集》(1977)、《中國主題幻想曲》雙簧管與鋼琴(1979)、《故鄉夢連環組曲》鋼琴(1980)、《中國的旋律——鄉野風》長號(1981)、《康謳獨唱曲集》(1986)、《康謳合唱曲集》(1986)、《中國民間旋律——鋼琴變奏曲》(1995)、《唐宋詩詞歌曲創作集》(1998)、《中華民族風格器樂曲——懷念樂詩》獨奏、五重奏、管弦樂合奏(2000)等。(曾瀚霈整理)

柯丁丑

參見柯政和。(編輯室)

柯芳隆

(1947.6.30 臺中大安)

作曲家。幼年家境清貧,是六兄弟中唯二受過高等教育的孩子。在大安鄉大安國校、臺中縣立大甲初級中學就讀之後,柯芳隆得緣進入臺灣省立新竹師範學校(今*清華大學,1962-1965),乃開啟學習西方音樂的契機,其中楊兆禎(參見●,1929-2004)扮演極其關鍵的角色。師範畢業時,柯以優異成績為自己爭取到

分發至臺北市東園國小任教的機會,在工作之餘展開較嚴謹的音樂學習,於 1968 年時考入*臺灣師範大學音樂系,主修鋼琴並師從*吳漪曼。期間萌生走向作曲的念頭,遂於大二時追隨*許常惠學習作曲,斷斷續續在兩年多的時間中,大量地分析德布西(C. Debussy)、巴爾托克(B. Bartok)等具有較高民族意識的作品。第一首正式發表的作品《醮》(為小提琴與鋼琴,1971)即跳脫傳統和聲語彙,但其鄉土意象的印痕、音樂理念的定向明晰確然,作曲家音樂語彙的種子基本上已蘊含其中——以鋼琴表現鑼聲、採用類哭調旋律與裝飾性滑音等,皆是柯芳隆後來常用的手法與素材。

1972 年大學畢業後,柯芳隆回到已改制為新竹師範專科學校的母校擔任助教,但為求精進專業,他於 1980 年遠赴德國柏林藝術學院,以主修作曲師從拜爾(Frank Michael Beyer, 1928-2008),亦參與尹伊桑(Isang Yun, 1917-1995)所授的課程。五年後學成歸國,返❶臺師大音樂系任教,直至 2012 年退休。期間擔任*中華民國現代音樂協會理事長(1994-1996)、❶臺師大音樂系主任(2004-2008)等要職,對於*現代音樂的推廣、音樂教育與音樂演出的品質提升,貢獻卓著。在創作上,柯於 2002 年獲得第 25 屆*吳三連獎(藝術獎音樂類)之榮譽肯定,其得獎評定書云:「……作品皆甚嚴謹,且質量並茂。綜觀柯芳隆先生之音樂創作,在於規撫西方現代音樂技巧,表現本土音樂特質,以建立自己獨特風格。更可貴的是,柯芳隆先生長年沉潛耕耘,不求爭逐聞達,堪稱樂界典範。」

柯芳隆在超過半世紀光陰的創作生涯中,以室內樂、管弦樂(有些加上聲樂)、聲樂曲等作為主要創作類型,並在這些樂種中各有突破性的斬獲。留德期間,他對於音響學派的音樂

表現產生感受上的共鳴呼應，幾位東歐作曲家的曲風與音響色澤的魅力，如希臘裔法籍的澤納基斯（Iannis Xenakis, 1922-2001）、匈牙利裔奧地利籍的李給替（György Ligeti, 1923-2006）及潘德雷茲基（Krzysztof Penderecki, 1933-2020）等幾位作曲家，對他產生了啓迪的作用。《五重奏 II》（1992）、演出次數相對頻繁的管弦樂曲《哭泣的美人魚》（1993）以及《福爾摩沙》弦樂四重奏（1999）等，即是在此時代浪潮沖積下的一種成果，這些曲目除了表達作者對生態破壞的省思，另方面也爲柯芳隆奠定了學院派作曲家的穩固地位。

然而，爲回應生命早期的土地經驗與聲音景觀，作曲家陸續以《客謠四章》（單簧管、小提琴、大提琴與鋼琴，1994）、〈頭一擺〉（臺語藝術歌曲，1996）、《祭》（小提琴、大提琴與鋼琴，1997）、《氣韻》（鋼琴，1998）等作品，嘗試從個人所擷取的傳統元素以及類民謠小調等素材，融合現代語彙來完成。爾後更在結合臺語詩與管弦樂的大型作品《2000 年之夢》（林央敏詩，2000）與《二二八安魂曲》（李魁賢詩，2008）中，實踐風格的轉換與提升臺語音樂性的表現，打造「用音樂說出母語，用母語唱出音樂」的個人生態棲位，企圖對過去社會的異化性影響進行一種反轉。晚近又以《阿里山交響曲》（2012）與《新山歌》（弦樂四重奏，2016）等創作，試圖透過肯定、正向、撫慰性的力量，更進一步對社會與自我生命完成和解性交代。作曲家綜合鄉土情感與前衛手法的創作模式，對臺灣音樂界具有一定的影響力。（彭宇薰撰）

重要作品

一、管弦樂

《哭泣的美人魚》大型管弦樂曲（1993），《2000 年之夢》大型合唱與管弦樂三樂章交響曲（2000），《臺灣新世紀序曲》管弦樂曲（2004），《二二八安魂曲》合唱與管弦樂六個樂章組曲（2008），《阿里山交響曲》（2012），《望夫岩舞劇》小型管弦樂曲（2022）。

二、室內樂

《變》爲大提琴與鋼琴二重奏（1984），《五重奏 II》（1986），《花轎》六重奏（1994），《客謠四章》四重奏（1995），《祭》三重奏（1997），《福爾摩沙》弦樂四重奏（1999），《當號角響起》銅管五重奏（2001），《鑼聲》鋼琴三重奏（2006），《廟會》六重奏（2010），《變二章》爲大提琴與鋼琴（2017）。

三、聲樂作品（含合唱曲）

《含愁花》、《春之變奏》合唱曲（2014），《故鄉花》爲聲樂、大提琴與鋼琴（2020），《臺灣魂》合唱曲（2021）。

四、器樂獨奏

《氣韻》鋼琴獨奏（1998）。（編輯室）

柯明珠

（1911.2.16 臺南—2002.2.16 美國紐約）

聲樂家。臺南市人。1921 年進入臺南州立臺南女子高等普通學校（1922 年更名爲臺南州立臺南第二高等女學校，簡稱臺南第二高女，今國立臺南女子高級中學）就讀，1926 年前往日本，

先進入大妻高等女學校四年級就讀，1928 年考進日本音樂學校，主修聲樂，成爲臺灣第一位赴日學習聲樂者。1931 年自日本音樂學校畢業，返臺後先任教於臺南長老教女學校（●長榮女中）〔參見台南神學院〕，後來又受聘於●勝利唱片公司，在前輩 *張福興的指導下在電臺擔任囑託歌手，並曾隨唱片公司人員前往日本東京灌錄藝術歌曲唱片。1934 年，在東京留學的臺灣習樂學生組成 *鄉土訪問演奏團，利用暑假在臺灣各地舉辦音樂會，當時已學成返臺的柯明珠也參加了此次音樂盛會，演出曲目有貝多芬（L. v. Beethoven）的《亞第拉底》和斯拉瓦爾的《天使亞佛列爾》。1945 年戰後臺灣百廢待舉，教育制度也面臨重整，師資嚴重缺乏，當時臺南女子中學校長特別聘請柯明珠前往該校擔任音樂教師，短暫的教職生涯，因爲家庭因素而辭職。此後，除了專心照顧家

庭，柯明珠利用閒暇時間擔任臺南西門教會聖歌隊指揮長達三十年、指導臺南市女宣合唱團長達二十三年，並曾推動成立臺南第二高女校友合唱團。晚年移居美國，並於紐約過世。（陳郁秀撰）參考資料：214

柯政和

（1889嘉義廳鹽水—1979中國寧夏回族自治區）音樂教育家。本名柯丁丑，字安士。1907年考取臺灣總督府國語學校師範部〔參見臺北市立大學〕乙科，由於就學期間在音樂上的表現優異，加上當時日本政府學校當局重視藝能科教育，1911年畢業後，便以音樂藝能傑出的師範生資格，保送至日本留學，進入東京上野音樂學校（今東京藝術大學）甲種師範科修習鋼琴與理論。1915年3月畢業後，返回臺灣，執教於臺北國語學校音樂科。1915-1919年間，柯氏與同為國語學校的音樂教師 *張福興、一條慎三郎（參見●）等人共同從事各種音樂教育活動，推動西式音樂，使之蓬勃發展。1919年辭去國語學校教職，復至日本，入東京上野音樂學校研究科，後又進入日本上智大學文學科學習。1923年秋，未完成學業便離日赴中國北平（今北京），受聘於北平師範大學（今北京師範大學）音樂學系，並更名為柯政和，全心投入音樂教育的基礎工作。1937年日本大舉侵華後，當全國音樂家大部分皆投入救亡抗日的音樂活動時，柯氏出任華北淪陷區北平師範大學音樂系第一任系主任，並任北平師範學校秘書兼訓導長、東亞文化協議會評議員，後任「新民會」北平特別市總會事務局次長等職。由於這些職務都是當時日本侵佔華北時的親日組職，以致1945年二次戰後被捕入獄，出獄後仍回北平師範大學任教。1949年中華人民共和國建國後，柯氏失去工作，在「文化大革命」的十年動亂中，身心不僅遭到摧殘，且終身被放逐於偏遠的山村裡。雙目失明、全身癱瘓的他，1979年病逝於寧夏回族自治區。（陳郁秀撰）參考資料：214

柯大宜教學法

或稱高大宜教學法，係依據匈牙利音樂家柯大宜（Zoltán Kodály, 1882-1967）對 *音樂教育的理念而來。1905年，柯大宜與巴爾托克（Béla Bartók）於其國內各地展開民謠蒐整工作，並觀察到高等音樂學院學生對傳統音樂的漠視，由此警覺本土音樂教育的重要性，其主要理念有六：1、音樂是每一個人與生俱來的權利；2、音樂教育基礎從最自然的樂器——無伴奏歌唱開始；3、以母語演唱的民謠是最好的音樂素材；4、最具成效的音樂教育必須從幼年開始；5、無論是民謠或改編曲，僅最具藝術價值的音樂才能用於教學；6、音樂應成為學校教育的基礎科目及核心課程。據此，柯大宜的同事與學生參的史料並發展使用之音樂教學工具有四：1、歌唱（singing）；2、首調唱名法（movable-do system）；3、節奏唱名（rhythm syllables）；4、手號（hand signs）。柯大宜教學法在臺灣音樂教育的發展，可分為推廣及研究兩方面。推廣方面，可溯及1985年起，由數位在國外接觸或修習柯大宜教學法課程之學者如：王淑姿、紀華冠、徐天輝、劉英淑、鄭方靖、簡玉等人，分別於臺灣各縣市召開研習或演講活動，內容涵蓋幼兒音樂遊戲、中小學音樂課程、歌唱、音感、視譜等，經過三十餘年之推展，各級學校音樂教師均對該教學法具備初步之概念。而由於該教學法著重合唱與音感之訓練，因此亦有多所學校運用於合唱團之培訓，實驗成效斐然，在 *全國學生音樂比賽迭有佳績。此外於電臺及電視也曾製播相關單元，以柯大宜教學法介紹本土民謠。近年來，臺灣柯大宜音樂教育學會也戮力邀請國內外學者進行不同形態之音樂教育活動，如：專題研討、教學工作坊等，對於該教學法之推廣不遺餘力。首篇柯大宜主題之學位論文發表於1986年，為蔡蕙娟〈奧福與高大宜教學之應用研究〉，其後學位論文內容除與其他教學法進行比較外，還包括各音樂元素或教學項目、各學習階段等之運用，甚至推衍至器樂如大提琴之課程研究。而82學年度（1993-1994），教育部公布之國民小學音樂課程標

準，教材綱要內容更明顯具有柯大宜教學法之理念與特色，如：從 la-sol-mi 及四分音符、八分音符等切合孩童音感經驗之內容開始教學，各審定版音樂教科書中，手號及節奏唱名之應用更是相當廣泛，可見柯大宜教學法對我國音樂教育已產生相當程度之影響。（吳舜文撰）參考資料：103、283

柯尼希（Gustav König）

（1910.8.12 德國巴發利亞 Schwabach—2005.2.5 德國埃森）

德國指揮家。畢業於慕尼黑音樂院，先後在德國奧斯納布魯克（Osnabruck）、波蘭斯塞新（Szczecin）、柏林（Berlin）等劇院擔任指揮，並於亞琛（Aachen）擔任知名指揮家卡拉揚（Herbert von Karajan, 1908-1989）的助理指揮。1943 年起柯尼希擔任埃森歌劇院指揮直到 1975 年退休，在二戰後的百廢待興中，帶領著整個城市音樂生活再度振興，是德國戰後音樂活動重建的重要推手之一。

1980 年柯尼希受邀來臺，在文藝季中指揮演出貝多芬（L. v. Beethoven）《皇帝協奏曲》及《命運交響曲》，開啟他在臺灣十多年的音樂緣分。柯尼希在臺演出的交響曲以德奧作曲家貝多芬、布拉姆斯（J. Brahms）及布魯克納（A. Bruckner）為核心，其獨到且深刻的德國式詮釋讓臺灣樂團領會布拉姆斯與貝多芬交響曲的精髓，更是第一位在臺灣演出布魯克納交響曲的指揮家。直到 1990 年離臺前，他曾指揮臺灣省立交響樂團（今 *臺灣交響樂團）、*臺北市立交響樂團及聯合實驗管弦樂團（今 *國家交響樂團）等職業樂團，以及 *臺灣師範大學、*藝術學院（今 *臺北藝術大學）等學生樂團。柯尼希亦以他在歐洲三十多年的歌劇經驗，指導臺灣歌劇製作，為 1980 年代於臺灣相當活躍的外籍指揮家。

柯尼希於 1990 年離臺後，捐贈大批書譜給 ●臺師大音樂系，樂譜上註記他本人大量的音樂詮釋，以及歐洲當時的剪報、節目單、與重要音樂人物的往來便簽等文書資料，可作為當代音樂研究的重要史料。（陳麗琦撰）參考資料：203

空中交響樂團

1954 年在美國組成，前身為「國家廣播公司交響樂團」（National Broadcasting Company Symphony Orchestra），簡稱「NBC 交響樂團」（NBC Symphony Orchestra）。這是為邀請指揮家托斯卡尼尼（Arturo Toscanini, 1867-1957）再度前來美國從事音樂活動，並擔任指揮，而由美國國家廣播公司所創立。希望透過這個樂團，將托斯卡尼尼的藝術，介紹到美國的每一個角落。為達此一目的，這個樂團必須具有超越任何美國交響樂團的演奏技藝。同時，為滿足托斯卡尼尼的嚴格要求，乃以當時歷史上空前最高薪酬與團員簽約為號召，向全世界各地募集演奏高手，從 700 多位來自世界各地的傑出音樂家中，嚴選百位特優者為團員。從 1937 年的聖誕夜，到 1954 年托斯卡尼尼引退為止，在大師帶領的十七年間，NBC 交響樂團成為美國人最為親近熟悉的樂團，亦為美國音樂史添加輝煌燦爛的一頁。1954 年 4 月 4 日，托斯卡尼尼在公開演奏會上，突然發生意識障礙而停止指揮。音樂會後，宣告自樂壇引退，返回義大利。NBC 當局遂將樂團解散。但樂團團員並不放棄曾與托斯卡尼尼同臺共演的榮譽感，仍然堅持凝聚不散，並把樂團改名為「空中交響樂團」（Symphony of the Air），脫離 NBC 成為獨立的交響樂團。1955 年 6 月 1 日空中交響樂團應美國國務院國際文化交流節目項下來臺演出，由中華民國反共復國婦女總會主辦，假臺北市三軍球場公演一場（介於 ●北一女與凱達格蘭大道之間，即今介壽公園），此為臺灣首次世界頂級樂團的音樂饗宴，對樂教產生三方面的重大影響，一為接洽樂團來臺事宜，因而催生了第一家音樂藝術經濟機構 *遠東音樂社；二為啟發對古典音樂推廣的有志之士創辦 *《音樂雜誌》；三為其客席指揮約翰笙（Thor Johnson）1958 年來臺訓練公私立管弦樂團，提升水準，並安排 *司徒興城、陳新興、林二（參見 ㈣）、*韓國鐄赴美深造，且對後來臺灣 *提琴教育、演奏與提琴製作藝術之開放、音樂學術揚升貢獻卓著。（陳義雄撰）參考資料：157

寬宏藝術

成立於 1991 年，是南臺灣最早成立的藝術經
紀公司，籌辦音樂、舞蹈、戲劇等展演。除了
在西部大都會區展演外，宜蘭、花蓮、臺東、
離島澎湖等各鄉鎮都是寬宏的表演舞臺，希望
能做到藝術下鄉、藝術平民化，拉近城鄉間的
距離，使人人皆能踏入藝術的殿堂。寬宏藝術
籌劃辦理的活動由國內音樂家以至於國際頂尖
的藝術家，多元化的節目製作形態，觀賞者從
二、三歲的小朋友到八、九十歲的阿公、阿
嬤，人人都可在這藝術的殿堂中找尋到屬於自
己的樂土。（編輯室）參考資料：367

kuanhong 當代篇

寬宏藝術 ●

L

賴德和

（1943.2.25 彰化員林）

作曲家。從小在員林生長，小學畢業後，就讀省立員林實驗中學（為中國來臺流亡學生所設，今員林崇實高級工業職業學校），後進入該校高中師範部，並開始學習風琴，無師自通的寫些歌謠和進行曲等小曲。畢業後，在芳苑鄉路上國校和永靖鄉福興國校擔任三年教職。之後考進❶藝專（今 *臺灣藝術大學），主修作曲，先後師事 *陳懋良、*史惟亮、*許常惠、*蕭而化、*劉德義等教授。求學時（1967），即參加 *向日葵樂會發表作品，1969 年畢業。1973 年，從❶藝專助教的工作轉任❶省交（今 *臺灣交響樂團），由史惟亮團長聘為研究部主任。期間，負責策劃 *中國現代樂府，演出本國作曲家作品和籌設音樂實驗班【參見音樂班】。因受史惟亮與許常惠「音樂民族主義」的創作理念感召，長年聆聽民歌採集的錄音，並向戲劇學者俞大綱學習京劇（參見●）藝術之美，向藝師侯佑宗（參見●）學習京劇鑼鼓。1976 年接受 *洪建全教育文化基金會委託，編輯《中國當代音樂作品專輯》唱片。1977 年獲 DAAD（Deutscher Akademischer Austausch Dienst）獎學金，1978 年赴奧地利，在奧福學院研習音樂教育，並在莫札特音樂院研習作曲。回臺後，1981 年任❶藝專講師，次年轉任 *藝術學院（今 *臺北藝術大學）講師（1982-1988）。在❶省交時期，曾和 *林懷民合作，首次合作

的作品（舞名「閒情」，曲名則為《閒情二章》）首演於 1973 年，之後續有《待嫁娘》（1974）、《眾妙》（1975）、《紅樓夢》【參見《紅樓夢交響曲》】（1983 首演）。《眾妙》是為舞劇《白蛇傳》而作，採用了南胡、簫、古箏、琵琶（參見●）及鑼鼓等中國打擊樂器，音色繽紛多彩，樂曲結構及發展技法雖源自西方作曲法，但是呈現出來的完全異於西方音樂的模式，兼含傳統與創新的魅力，他因此曲獲得吳三連文藝獎【參見吳三連獎】（1984）。《紅樓夢》也獲得第 12 屆 *國家文藝獎（1987），委託創作接連而來，1984 年完成《奉獻三重奏》（為單簧管、木琴、木魚）、弦樂合奏《秋頌》，1985 年木管五重奏《抒懷一章》，1987 年交響詩《荊軻》、1988 年《豎笛奏鳴曲》等。1988 年他辭去藝術學院教職，重新思考他的未來及創作，幾乎隱居起來。1991 年重新提筆，回到音樂創作路上，1995 年獲 *國家文化藝術基金會「藝術家出國研究獎助」赴美。旅美期間所創作的鄉音系列，皆取材自本土素材：《鄉音 I ——北管戲曲的聯想》、《鄉音 II ——南管音樂的聯想》、《鄉音 III》及《鄉音 IV》大量採用臺灣民謠，這些作品充分顯示對臺灣本土的高度關懷。1998 年他重新獲聘回到當年參與創校創系的藝術學院，繁忙的教學工作並未減弱他的創作能量，多首擊樂作品、管弦樂作品相繼問世，並擴展至臺語藝術歌曲。2007 年由 *台北打擊樂團主辦，於「作曲家列傳——臺灣當代擊樂讀譜樂展」音樂會演出他重要的擊樂作品。2014 年、2019 年多次榮獲 *傳藝金曲獎最佳作曲獎。（顏綠芬撰）參考資料：348

重要作品

一、劇場音樂

　《眾妙（白蛇傳）》傳統樂器室內樂（1975）；《紅樓夢交響曲》三管編制管弦樂加平劇鑼鼓及琵琶（1982-83）；《媽祖》室內樂（2009）。

二、管弦樂與協奏曲

　《荊軻》交響詩三管編制管弦樂（1987）；《狂草》四管編制管弦樂（1992）；《莫春三月》三管編制管弦樂（1993）；《我的故鄉美麗島》大提琴協奏曲（大提琴及三管編制管弦樂）（1994）；《年節組曲》

三管編制管弦樂（1994）；《鄉音Ⅰ》（北管戲曲的聯想）小提琴及二管編制管弦樂（1995）；《雙吹》兩支雙簧管及弦樂團（1996）；《鄉音Ⅲ》（為管弦樂團之音樂會序曲）三管編制管弦樂、《無題》擊樂三重奏（1998）；《楚漢》琵琶、國樂團及三管編制管弦樂（2001）；《樂興之時Ⅰ》簫、笛與琵琶雙協奏曲（2005）；《奔》為10支嗩吶與國樂團（2011）；《樂興之時Ⅱ》笙、箏雙協奏曲（2012）；《吾鄉印象》、《紅樓夢交響曲》（音樂會版）三管編制管弦樂（2009）；《山林之歌》、《北管戲曲》弦樂團、《葉落花開》琵琶協奏曲（2010）；《鄉音Ⅴ——歌仔戲的聯想》大型國樂團；《追憶似水年華》為二胡、小提琴、國樂團及交響樂團的雙協奏曲二胡、小提琴、國樂團及交響樂團（2013）；《樂興之時Ⅲ》陳氏半音笛與擊樂雙協奏曲（2014）；《海神家族》三管編制管弦樂（2015/2016）；《璀璨南方》越南月琴、越南琵琶、越南匏琴與國樂團的三重協奏曲（2017）。

三、聲樂作品（含合唱曲）

《聞夢遠》女聲三部合唱及室內管弦樂團（1969）；《漁歌子》、《憶故人》聲樂、鋼琴（1969）；《小河瘦了》、《過新年》、《數目歌》童聲三部合唱（1976）；3首臺語歌：〈油桐花若開〉、〈若是到恆春〉、〈感謝〉（2004）；《姑姑的衣服》童聲二部合唱，林武憲詩（2008）；《安魂曲》合唱與管弦樂（2009）；《寫佇雲頂的名》、《畫眉》人聲、鋼琴；《世界恬靜落來的時》人聲、鋼琴；《髮香》人聲、鋼琴（2017）。

四、室內樂

《六月的夢》木管五重奏（1968）；《銅管六重奏》（1968）；《閒情二章》1.〈醗〉木管四重奏，2.〈夢〉木管五重奏（1971）；《宜蘭調》鋼琴三重奏（1973）；《待嫁娘》雙簧管及弦樂四重奏（1974）；《五更鼓 彰化哭 天黑黑》鋼琴三重奏（1974）；《衆妙（白蛇傳）》傳統樂器室內樂（1975）；《悼念》弦樂四重奏（1977）；《奉獻三重奏》直笛、木琴、木魚（版本一 1980）豎笛、木琴、木魚（版本二 1984）；《作品1980》室內管弦樂（1980）；《春水》鋼琴三重奏（1981）；《秋頌》弦樂合奏（1984）；《抒懷一章》木管五重奏（1985）；《豎笛奏鳴曲》豎笛、鋼琴（1988）；《辛未深秋》弦樂四重奏

（1991）；《好戲上場》擊樂六重奏（1996）；《悲歌》中提琴、鋼琴（1996）；《鄉音Ⅱ》（南管音樂的聯想）為小提琴及室內樂（1997）；《牧歌》為10位演奏者的室內樂（1997）；《幻想世界》擊樂五重奏（1997）；《無題》擊樂三重奏、《夢》鋼琴三重奏（1998）；《野臺高歌》獨奏馬林巴琴及3位擊樂助奏（1999）；《春去秋來》擊樂四重奏（2002）；《壬午仲夏》八重奏（長笛、雙簧管、豎笛、低音管、第一、二小提琴、中提琴、大提琴）（2002）；《幻想非洲》擊樂四重奏（2003）；《路上》女高音、豎琴、弦樂四重奏（2003）；《甲申隆冬》擊樂七重奏（2004）；《[4-2-1]變奏》長笛四重奏（2007）；《甲申隆冬Ⅱ》擊樂九重奏；《對決》給10位擊樂演奏者（2013）；《嬉遊曲》擊樂五重奏（2014）；《無岸之河 不醒之夢》擊樂八重奏（2016）。

五、器樂獨奏

《童年鄉間》鋼琴組曲（1970）；《低音管的獨白》低音管獨奏（1976）；《前奏與賦格》鋼琴獨奏（1979）；《年節組曲》鋼琴獨奏（1980）；《星星、花》豎琴獨奏（1995）；《林沖夜奔》低音管獨奏（1996）；《融》擊樂獨奏（1996）。（編輯室）

賴美鈴

（1948.1.5 嘉義）

音樂教育學者。1970年 *臺灣師範大學音樂學系畢業，1985年獲奧克拉荷馬大學哲學博士，主修音樂教育，為國內早期完成音樂教育博士學位者。1987年初獲教育部延攬返臺任教於臺北師範學院（今 *臺北教育大學）並兼系主任（1987.8-1990.7），1994年轉任 ⊕臺師大音樂學系教授。在音樂系所教授的課程包括：音樂教育研究法、音樂課程設計理論與實務、音樂教學評量研究、音樂教育制度研究、音樂教材與教法、臺灣音樂教育史等。賴美鈴長期參與教育部國民中、小學及高中音樂課程修訂工作，擔任召集人及修訂委員等職，致力於九年一貫課程「藝術與人文」學習領域和十二年國教藝

術領域課程綱要的推動，參與多項國立藝術教育館〔參見臺灣藝術教育館〕研究計畫及專書撰寫。學術研究專注於臺灣音樂教育史、音樂教科書、音樂課程與教學，論文發表於國內外音樂教育學術研討會及期刊，自 1989 年至 2007 年間，曾獲多次➕國科會專題研究獎勵暨獎助，並積極參與國際音樂教育相關會議，曾赴美國、日本、韓國、中國、香港、澳門、泰國、馬來西亞、新加坡、西班牙、希臘等地發表及講學，期望讓國際學者了解臺灣音樂教育的改革與現況。曾任亞太音樂教育研究研討會（Asia-Pacific Symposium for Music Education Research, APSMER）之顧問委員（2005-2015），為臺灣爭取到 APSMER 第 8 屆大會之主辦權並擔任大會主席，2011 年 7 月在臺北市立教育大學舉辦，成功展現臺灣音樂教育的成果。2013 年 4 月在➕臺師大舉辦第 4 屆國際音樂教育評量研討會（The 4th International Symposium on Assessment in Music Education），和美國佛羅里達大學音樂系教授 Timothy Brophy 擔任共同主席，再創國際音樂教育交流盛會。受邀擔任《藝術教育研究》、《國際藝術教育學刊》、Asia-Pacific Journal for Arts Education、Music Education Research International 等之編輯委員、國際諮詢委員和國際審查委員等。擔任*中華民國音樂教育學會理事，曾獲頒學會之優秀教育人員（2015），並曾任日本國立御茶水女子大學訪問學者（2000）、美國馬里蘭大學訪問學者（2001）。

賴美鈴學術研究深刻廣泛，涵蓋日治時期迄今的臺灣音樂教科書之演變，發表論文如：〈日治時期臺灣音樂教科書研究〉、〈日治時期臺灣公學校「式日唱歌」與校歌〉、〈從教科書制度談國中音樂教科書的演進〉、〈戰後初期臺灣國民學校之音樂教育——以教科書的分析為中心〉、〈「新選歌謠」對光復後臺灣學校歌曲的影響〉等。亦發表音樂課程、教學、政策、音樂教育史相關論文及專書，包含：〈臺灣中小學音樂師資培育制度〉、〈臺灣高中音樂課程的新趨勢〉、〈臺灣中小學音樂（藝術與人文）課程實施現況與展望〉、〈藝術與人文領域的音樂課程設計探究〉、〈音樂教育碩士學位論文之內容分析（1994-2004）〉、《音樂科教學的新途徑——電腦輔助音感教學的研究》、〈電腦輔助音感教學成效研究〉、〈走過一甲子的台灣音樂教育：課程標準／綱要和教科書的演變〉、〈戰後臺灣學校音樂教育的發展：以音樂課程標準的變革為中心〉、〈從十二年國民基本教育課程之「核心素養」談音樂課程綱要的發展〉、〈如何因應十二年國教音樂學習成就評量之發展〉、Development of Music Education in Taiwan（1895-1995）（臺灣音樂教育之發展：1895-1995）、Music Curriculum Reform in Taiwan: Integrated Arts（臺灣音樂課程之改革：藝術統整課程）等，2020 年與林小玉、徐麗紗、*陳曉雰、劉英淑共同完成《韶光典韻育風華——中小學音樂課程發展史》（上下兩冊）。（陳曉雰撰）

賴英里

（1963.6.10 彰化）

長笛演奏家。自幼學習長笛與鋼琴，就讀➕光仁中學音樂班〔參見光仁中小學音樂班〕、➕藝專（今 *臺灣藝術大學）並以交換學生身分前往加拿大溫哥華修習音樂。曾師事 *陳澄雄、*薛耀武、Jane Martiu、Paul Douglas 等。1987 年入聯合實驗管弦樂團（今 *國家交響樂團），擔任長笛首席至 1996 年。1988 年前往法國尼斯參加長笛研習營，接受 C. Larde 教授指導。1989 年出版第一張長笛專輯唱片《今天等一下》，隨後陸續出版共 5 張專輯，銷售總數超過 70 萬張。1991 年通過由指揮大師伯恩斯坦（L. Bernstein）於日本札幌創立之「國際太平洋音樂節」甄選，演出交響樂及長笛四重奏。1991 年起，每年定期舉辦全國巡迴演奏會，演出內容從古典到流行，詮釋多樣之音樂風貌，演出所到之處座無虛席，尤其是將流行音樂融入古典的演出形式，以及個人之親和力，賴氏讓長笛能為國內年輕一輩所接受，成為現今臺灣普及化的西方古典樂器之一。

1996 年成立國內第一家長笛音樂中心及兒童長笛樂團，積極從事音樂教育工作。演出專輯

均由巨石 BMG 代為出版，有《今天等一下》（1989）、《神秘地帶》（1991）、《夜曲》（1992）、《長笛之愛精選》（1993）、《柔情似水》（1994）、《夢見一個夢》（1996）、《絕色》（1997）、以及《海》（1999）。（呂鈺秀撰）

《浪淘沙》

*盧炎於 1972-1973 年間創作的室內樂曲，使用樂器包括長笛、單簧管、小提琴、大提琴、打擊樂與人聲（女高音），其後於 1979 年由美國賓州大學作曲家樂團首演，是盧炎首度嘗試以中國音樂語法創作的重要音樂代表作品之一。本曲引用李後主詞文〈浪淘沙〉，人聲聲部以自由搖擺的聲腔，和介於說、唱二者之間的「念唱」風格（Sprechgesang）來揣摩中國詩的吟唱韻味，然而不論是在記譜上，或是人聲表演的技法上，都與傳統戲曲唱腔有所不同。雖然本曲的創作過程略顯曲折，但本曲揉合東方美感與西方現代音樂的語法結構，曲中運用大量的增四度以及小二度音程，成為日後盧炎創作的基本元素之一。全曲有意無意間流露出的熱情與孤寂，恰好反映出盧炎對於音樂潛藏的熱情，以及當年他在異國留學時心底的寂寥。

（編輯室）參考資料：119-4

《浪子》清唱劇

*蕭泰然完成於 2000 年的臺語清唱劇，並於該年 11 月 28 日由 *福爾摩沙合唱團於臺北 *國家音樂廳首演。作品內容來自新約聖經〈路加福音〉第十五章 11-32 節，是耶穌向眾人傳道時所講的比喻。文字由黃武東牧師（1909-1994）撰寫，全劇分成十章。黃武東是臺灣長老教會的牧師，和蕭泰然的父親蕭瑞安是長老教中學校（今 *長榮中學）的同學，在教會傳道服務三十六年，他多才多藝、興趣廣泛，喜愛詩文與劇本寫作。本劇本是他根據白話文聖經為腳本，改以臺語寫成的。蕭泰然用了一個貫穿全曲的動機，這是取自一首半世紀前宋尚節來臺傳教最喜愛的短歌旋律「歸家吧，歸家吧，不要再遊蕩，慈愛天父伸開雙臂，可望你歸家」，這段也放在序曲當引言。全曲長約 40

分鐘，各章分別是：序曲，D 大調，穿插 8 小節由女聲唱出的〈倒來啊〉。第一章〈田園之樂〉（取自〈詩篇六十五：9-13〉），A 大調，六四拍，混聲合唱。第二章〈兄弟團圓〉（取自〈詩篇一三三：1-3〉），D 大調，唯一無伴奏合唱樂章。第三章〈家庭分裂〉（取自〈路加十五：11-13〉），f 小調─C 大調，女聲合唱與男高音獨唱呼應。第四章〈花天酒地〉（取自〈箴言 七：8-13〉），女低音獨唱（敘述者），再接續混聲合唱。第五章〈淫婦迷湯〉（取自〈箴言七：16-23〉），女高音（妓女）獨唱──男中音獨唱及合唱。第六章〈禍不單行〉（取自〈路加十五：14-16〉），d 小調，男低音獨唱，也是最短的樂章。第七章〈浪子回頭〉（取自〈路加十五：17-19〉），序曲〈倒來啊〉動機重現，男高音與合唱。第八章〈滿腹不平〉（取自〈路加十五：25-30〉），女低音唱出串聯劇情的旁白（朗誦風格），有將近 60 小節的鋼琴間奏，男中音（父親）、男低音（浪子）對唱。此章不間斷地續接至第九章。第九章〈好話相勸〉（取自〈路加十五：31〉），降 E 大調，男中音（父親）、合唱。第十章〈家庭第二春〉（取自〈詩篇六十五：9-13、詩篇一三三：1-3〉），呼應第一樂章的終曲。（顏綠芬撰）

參考資料：119

拉縴人男聲合唱團

成立於 1998 年，前身為成功高中校友合唱團，以「拉縴人」取名為在合唱的路上，如同合作拉船的縴夫「團結合作，齊心向上」之意。歷經唐天鳴、聶焱庠、戴怡音、洪晴瀠，現由松下耕擔任藝術總監。自 2003 年至今已連續多年獲得「Taiwan Top 演藝團隊年度獎助專案」（前身為 *行政院文化部演藝團隊分級獎助計畫）。拉縴人獲獎無數，超過 20 座國際合唱大賽金獎肯定，並獲得 2008、2012、2016 年 3 座 *傳藝金曲獎「最佳詮釋（演唱）」，為當前臺灣獲得最多次最佳詮釋獎的藝文團隊。2002 年拉縴人參加南韓釜山「第 2 屆奧林匹克國際合唱比賽」，獲得 6 面金牌及「男聲室內合唱組」總軍，成為首支獲得該項賽事總冠軍的

臺灣團隊，更在世界男聲合唱團排名中名列第一。拉縴人受邀代表臺灣參加國際各項活動，足跡遍及南韓、日本、德國、波蘭、香港、法國、新加坡、馬來西亞、西班牙、俄羅斯、義大利等國，於 2014 年受德國赫勒勞歐洲藝術中心之邀，與雲門舞集〔參見林懷民〕及舞蹈空間等優秀團隊，代表臺灣參加「當代臺灣」藝術節演出，躋身爲世界水準的著名合唱團之一。（黃世雄撰）

拉縴人文化藝術基金會（財團法人）

於 2015 年成立，致力推廣合唱藝術文化，拓展國際網絡及深耕基層教育，實踐「唱歌好好·好好歌唱」的組織宗旨。由企業家李曜州擔任董事長，林俊龍擔任執行長，黃世雄擔任營運長，洪晴瀠擔任音樂總監。轄下有多個合唱團隊，除指標團隊 *拉縴人男聲合唱團外，依序成立青年合唱團、少年兒童合唱團、風雅頌合唱團、拉縴人歌手、女聲合唱團及快樂頌，扎根本土，開枝散葉。與國際團隊及組織有密切之交流，2012 年起與德國巴登符騰堡邦立音樂學院合作，每年參加「歐洲青年歌唱節」；於男聲團創團十五週年，以臺灣海洋立國爲意念，邀集全世界 13 國 14 位作曲家以「海洋」爲題委託創作；創團二十週年同時邀請「德國黑森林歌手」、「美國坎圖斯合唱團」及特別組成的「英國皇家歌手」，共同慶賀。基金會善盡社會責任，自 2012 年起進駐澎湖進行基層教育，取名爲「菊島萌芽·聲聲不息」，已連續九年舉辦拉縴人兒童合唱營，迄今已超過千位學童參與；2021 年起更啓動「澎湖群島巡迴列車」，將合唱的觸延伸到更深遠的角落。（黃世雄撰）

李抱忱

（1907.7.18 中國河北保定—1979.4.8 臺北）

*音樂教育家、合唱指揮家、作曲家。祖父爲清末舉人，父親爲基督教長老會牧師。李抱忱原名「寶珍」（簡稱寶），後改名「保眞」，大學畢業父母都已故去，之後遂自己改名爲「抱

忱」，取其「忱者誠也」之意。1930 年以主修教育、副修音樂畢業於北平燕京大學，獲文學士學位。1937 與 1945 年分別獲美國歐伯林學院音樂教育學士、碩士學位。1948 年獲美國哥倫比亞大學音樂教育博士學位。李氏在教學與行政均具經驗，抗日期間在大陸任教過國立音樂院等校，1938 年獲聘爲教育部音樂教育委員兼教育組主任，督導全國音樂教學，1941 年在重慶推動第一次千人大合唱。旅居美國期間（1946-1971）任職於耶魯大學等三校教授中文，公餘之暇致力於中文合唱團指揮、編曲、作曲與文字寫作。期間曾來臺四次協助政府推動樂教，1957 年獲教育部長張其昀頒贈金質學術獎章。1972 年從愛荷華大學中文及遠東研究主任之職退休來臺定居，爲臺灣音樂教育付盡心力。1979 年於臺北過世。

李氏對臺灣音樂發展的地位與貢獻分三方面：

一、重視基層音樂教育：李氏於 1958 年由美來臺，環島參觀中、小學音樂教學與設備、專題演講（聽衆近 10 萬人），並替中、小學音樂教師示範合唱指揮與練習且舉行聯合音樂會。1969 年來臺亦環島與各地音樂老師座談，蒐集意見做成報告，對「教育部長期發展音樂計畫」提出建言。1975 年應聘 *臺灣師範大學音樂學系與 ✚女師專（今 *臺北市立大學）音樂科，教授合唱與指揮兩門課，爲培育基層音樂師資而努力。1978 至 1979 年擔任國立編譯館國小音樂教科書編審委員會主任委員與總訂正。

二、推動合唱：1959 年於 *臺北中山堂指揮 ✚藝專（今 *臺灣藝術大學）等五個合唱團 300 人的聯合大合唱，是臺灣聯合大合唱的起始。1969 年參與全國大專院校合唱觀摩演唱會，共 27 校，2,000 多個團員參加，那次中山堂之聲規模之大是臺灣合唱音樂史值得一提的盛舉。1973 年他鼓勵 *台北愛樂合唱團擴充增招新團員，且親自協助甄選團員，更不計酬勞經常蒞團指導。李氏不僅重視中、小學合唱，亦熱心指導

大專——包括⊕臺大、政治大學、⊕臺師大、藝專、⊕女師專、臺北師專（今*臺北教育大學）等，及社會——台北愛樂【參見台北愛樂合唱團】、⊕中廣、臺中幼獅等的合唱團，更抱病推動軍中合唱。除此之外並參與臺灣區音樂比賽（今*全國學生音樂比賽）合唱評審，同時對比賽制度提出建言。亦著作出版《合唱指揮》（1976）。他對 1970 年代的臺灣合唱發展貢獻無限心力，促使臺灣合唱的風氣蓬勃發展【參見合唱音樂】。

三、爲大眾樂教而創作：李氏主張音樂旋律和語言旋律要配合，怎樣說話就怎樣唱歌。他的樂曲平易近人，雅而不俗。四部合唱曲《聞笛》（1962）、《人生如蜜》（1971）、《誓約之歌》（1973）廣爲各合唱團所喜愛。獨唱曲〈請相信我〉（Believe me, Dear）（1953）亦即〈你儂我儂〉的前身，原爲李氏獨自從美國東岸開車至西岸，在路途上爲解除寂寞，消遣而作的情歌，如今膾炙人口，廣爲留傳。戒嚴時期愛國歌曲（參見❹）是各個階層人們生活中常會接觸到的音樂，他因而寫了許多愛國歌曲，值得一提的是爲響應文化局主辦的愛國歌曲合唱大會，創作了《中華兒女之歌》（1972）八聲部合唱曲。⊕中廣於 1970 年主辦「李抱忱作品演唱會」，由⊕臺大、中國文化學院（今*中國文化大學）、⊕中廣、省立新竹高級中學等六個合唱團 400 個團員在中山堂演唱，同時海山唱片（參見❹）出版演唱會唱片專輯，*天同出版社出版演唱會歌曲全集。李氏的作品化爲歌聲不只一次經由⊕中廣傳遍臺灣每個角落。綜觀上述李抱忱之卓越貢獻，爲臺灣音樂教育史上寫下值得紀念的一頁。（姜喜美撰）參考資料：13, 20, 21, 95-23, 178

代表作品

一、配詞歌曲（創作：翻譯）：《念故鄉》譯詞，A. Dvorak 曲，四部合唱（1930-1935）；《我所愛的大中華》G. Donizetti 曲，混聲合唱（1931）；《凱旋》C. Gounod 曲，混聲合唱（1931）；《出征》混聲合唱（1931）；《爲國奮戰》混聲合唱（1931）；《鋤頭歌》中國民歌，四部合唱（1931）；《同唱中華》G. Verdi 曲，混聲合唱（1935）；《安眠歌》J. S. Smith 曲，

女高音獨唱及男聲合唱（1935）；〈我愛爸爸〉李抱忱曲，兒歌（1935）；《唱啊同胞》J. A. Carpenter 曲，混聲合唱（1942）；《搖小船》譯詞，四部輪唱（1941-1943）；《夏夜繁星》譯詞，烏德伯瑞曲，混聲合唱（1941-1943）；《中華民國萬歲》三部輪唱（1941-1943）；《自由神歌》譯詞，I. Berlin 曲，混聲合唱（1946-1953）；《天佑美國》譯詞，I. Berlin 曲，混聲合唱（1946-1953）；〈Believe me, Dear〉李抱忱曲，獨唱曲（1953）；《安睡歌》J. Brahms 曲，女高音獨唱及混聲合唱（1963）；〈請相信我〉李抱忱曲，獨唱曲（1971）；《夜歌》女聲三部（1975）；《我願意山居》女聲三部（1975）；《珍妮夫人》譯詞，莫瑞曲，混聲四部（1976 整編）；《我不能再唱舊歌》巴納德夫人詞曲 / 李抱忱編合唱，混聲四部（1976 整編）；《笑的歌頌》阿普特曲，混聲四部（1976 整編）；《輕而幽》巴恩碧曲，混聲四部（1976 整編）；《山南都》譯詞，美國船夫曲 / 巴撒羅妙編合唱，男聲四部（1976 整編）；《交響歌》奧國傳統民歌，六部動作歌（1976 整編）；《願主賜福保護你》譯詞，P. C. Lutkin 曲，混聲四部（1979）；〈天助自助者〉李抱忱曲。

二、獨唱 / 齊唱歌曲：〈醜奴兒〉宋·辛稼軒詞，獨唱（1935）；〈汨羅江上〉方殷詞，獨唱（1942-1943）；〈旅人的心〉方殷詞，獨唱（1942-1943）；〈萬年歌〉于右任詞，獨唱（1942-1943）；〈離別歌〉陳果夫詞，齊唱（1941-1944）；〈誓約之歌〉方殷詞，二重唱（1944）；〈開荒〉陳果夫詞，齊唱（1941-1944）；〈農歌〉田漢詞，齊唱（1941- 1944）；〈插秧歌〉陳果夫詞，齊唱（1941-1944）；〈天下爲公〉取自《禮運·大同》，獨唱（1954）；〈請相信我〉管道昇 / 李抱忱詞，獨唱（1971）；〈四根歌〉王文山詞，獨唱（1971）；〈大忠大勇〉秦孝儀詞，齊唱（1971）；〈回鄉偶書〉唐·賀知章詞，獨唱（1972）；〈野草閒雲〉韋瀚章詞，獨唱（1972）；〈我愛爸爸〉李抱忱詞，兒歌獨唱（1972）；〈雁群〉中國兒歌，兒歌獨唱（1972）。

三、合唱歌曲：《復國歌》朱偰詞，混聲四部（1941-1944）；《萬年歌》于右任詞，混聲四部（1958）；《金馬勝利之歌》于右任詞，混聲四部（1958）；《歌聲》于右任詞，混聲四部（1958）；《聞笛》唐·趙嘏詞，混聲四部（1962）；《離別歌》林

慰君詞，混聲四部（1962）；《人生如蜜》王大空詞，混聲四部（1972）；《中華兒女之歌》1.〈兒時的家鄉〉、2.〈黑夜的來臨〉、3.〈光明的康莊〉谷文瑞／葉秀蓉詞，混聲八部（1972）；《天下為公》取自《禮運‧大同》，混聲四部（1973）；《誓約之歌》方殷詞，混聲四部（1973）；《自由樂》王大空詞，混聲四部（1974）；《你儂我儂》元‧管道昇／李抱忱詞，女聲三部（1975）；《安樂窩》宋‧邵康節詞，女聲三部（1975）；《兒女三願》吳韻權詞，女聲三部（1975）；《中國人跌不倒》劉家昌詞，混聲四部（1978）；《不滅的燈、不沉的船》王大空詞，混聲四部（1978）；《詠松竹梅》劉明儀詞，混聲四部（1978）；《生命之歌》張佛千詞，混聲四部（1976）；《天助自助者》李抱忱詞，混聲四部（1978）；《建設頌》張佛千詞，混聲四部（1978）；《我們這一代》張佛千詞，混聲四部（1978）；《我愛國旗》章琦華詞，混聲四部（1978）；《洪流》有記詞，混聲四部（1978）；《國父遺囑》孫文詞，四部合唱（1978）；《創造新的時代》趙友培詞。

四、合唱編曲：《鋤頭歌（田家早）》中國民歌／李抱忱詞，混聲四部（1936）；《上山》趙元任曲／胡適詞，混聲四部（1942）；《佛曲》崑曲思凡，混聲四部（1946-1953）；《滿江紅》中國古調，男聲四部（1959）；《紫竹調》中國民歌，四部合唱（1959）；《遊子吟》J. Brahms曲，混聲四部（1971）；《孔廟大成樂》民間音樂／秩平之章，四部合唱（1971）；《迷途知返》崑曲思凡／王文山詞，四部合唱（1971）；《拉縴行》應尚能曲／盧冀野詞，混聲四部（1973）。

五、校歌／會歌等：〈和諧的一九三〇〉燕大班歌（1930 發表）；〈中央政治學校新聞系系歌〉馬星野詞（1941 發表）；〈中央政治學校校歌〉（1944 發表）；〈東海大學校歌〉徐克寬詞／徐復觀修訂（1958 發表）；〈臺東商職校歌〉宋壽桐校長委作（1959 發表）；〈臺東女中校歌〉李抱忱詞（1959 發表）；〈高雄國光中學校歌〉王琇校長委作（1959 發表）；〈世新合唱團團歌〉李抱忱詞（1974 發表）；〈世界李氏宗親會會歌〉李鴻儒詞；〈卑南國中校歌〉鄭品聰詞。

六、器樂曲：《多年以前》中西樂器合奏（1934）；《老八板》變奏曲，木管四重奏（1937）；《在拉克伍德教授門下一年》管弦樂組曲（1937）。

七、曲集：《李抱忱歌曲集》第 1 集（1959）；《李抱忱詩歌集》（1963）；《李抱忱歌曲集》第 2 集，趙琴主編（1973）；《女聲合唱曲集》（1976）；《宗教歌曲合唱曲集》（1979）；《三三兩兩合唱曲集》（1979）；《愛國九歌》（1979）。（編輯室）

李富美

（1932.6.7 臺北—2017.7.9 臺北）

鋼琴家，鋼琴教育家。出身蘆洲李氏書香世家，祖父為清朝秀才李聲元。鋼琴啓蒙於陳仁愛，進入◐北一女中初中部就讀後，隨鋼琴名師 *張彩湘習琴。1948 年參加臺灣文化協進會第 2 屆全省音樂比賽大會【參見全國學生音樂比賽】獲鋼琴組第二名，1951 年 12 月 9 日於◐北一女中大禮堂舉行個人獨奏會。在張彩湘力薦下，於 1953 年赴日本武藏野音樂大學音樂科就讀。旅日期間，深受島村千枝子、柯罕斯基（Leonid Kochanski）、井口基成等名師照顧，畢業後留校繼續攻讀音樂專攻科。1958 年歸國後，隨即進入省立臺灣師範學院音樂系（今 *臺灣師範大學）任教。回國後，除教學外也積極參與音樂會演出，為國內 1950、60 年代時期活躍的鋼琴演奏家。重要演出包括：1959-1960 年間演出 *許常惠聲樂作品《歌曲四首》、《等待》，1960 年與呂秀美舉辦鋼琴二重奏音樂會，1962 年與臺灣省立交響樂團（今 *臺灣交響樂團）合作演出貝多芬（L. v. Bee-thoven）第五號鋼琴協奏曲《皇帝》並展開全省巡迴演奏，1964 年與 *戴粹倫合作的貝多芬小提琴奏鳴曲《春》；1964 年擔任 *孫少茹演唱會鋼琴伴奏等，也曾應邀擔任瑞士小提琴家卡楠（Calnan Blaise）、義大利男高音殷芬天諾（Luigi Infantino）等人鋼琴伴奏。李富美的教學承襲日式教育的嚴謹，強調學習的正確性與認真度，嚴格卻不嚴厲，為學生奠定紮實的根基。尊重學生的個人特質與發展，給予學生極大的發展空間，也因此造就學生在不同音樂領域的成就。學生包括：作曲家 *蕭泰然、*張炫文、周鑫泉等，鋼琴家與音樂教育家 *周理悧、*彭聖錦、王穎、*林公欽、*溫秋菊、蔣

理容、郭亮吟、吳舜文、林小玉等。晚年飽受帕金森氏症之苦，漸漸淡出音樂界，2017年7月9日於睡夢中安詳離世。（吳佩蓉撰）

李健

（1932.9.26 中國廣東海口－1997.1.21 臺北）

軍歌作曲者。廣東茂名人，出生在海口，筆名基子，原名李祖基，來臺後改名「李健」。早年歷經抗日及國共戰爭洗禮，1950年隨陸軍文工隊來臺，富有作曲及聲樂才華，曾擔任陸軍總部音樂士、高雄縣立美濃初級中學音樂教師，因受時任➎聯勤總部政治部主任*何志浩賞識，而受聘➎聯勤服務，兩人在此時曾合作如〈從軍樂〉、〈萬眾歡騰〉等。1956年被保送➎政工幹校（今*國防大學）第六期音樂組進修，主修鋼琴、音樂理論與作曲，畢業後曾任陸軍總部及➎聯勤總部音樂教官，《民族舞蹈》月刊社音樂版編輯及➎政戰學校音樂學系教官等職。1949年發生「古寧頭戰役」，李健來臺後，即展現其創作才華譜寫〈保金馬〉（黃河作詞）（1950）；1955年以〈辛苦了祖國英豪〉獲勞軍歌曲第一獎，另兩首歌〈山高水長〉（二重唱）及〈百戰將士功勞高〉亦獲獎；1958年以〈勝利，我們在一起〉獲總政治部軍歌徵獎進行曲第二獎（第一獎從缺）；1962年加入「國防部軍歌創作小組」，並在1962-1963年間與昔日同窗撰詞者*黃瑩搭檔譜出〈九條好漢在一班〉（後來改名〈英雄好漢在一班〉）、〈我有一枝槍〉、〈夜襲〉等三首膾炙人口的歌曲。此後即在軍歌創作史上佔有一席之地【參見軍樂】。在軍歌創作小組同時也譜寫了*錢慈善作詞的〈自由的火種〉、〈齊步進行曲〉及*劉英傑作詞的〈革新、動員、戰鬥〉等三首歌曲。1966年以〈介壽頌〉獲國軍第2屆文藝金像獎音樂類作曲金像獎（亦曾獲銀、銅像獎）；另曾以藝術歌曲〈家園好〉獲教育部黃自作曲獎。1972年與*蔡伯武合作完成清唱劇《風雨同舟》（黃瑩作詞、*蔡盛通編曲），並於同年2月5日在臺北市*國軍文藝活動中心舉行首演。1978-1981年再度與蔡伯武合作完成三幕七場歌劇《雙城復國記》，並擔任臺北市藝術季【參見臺北市音樂季】壓軸節目，於1981年11月1-5日在*國父紀念館演出五場。11月16-19日在高雄市至德堂演出四場。管弦樂曲《抗戰組曲》為紀念抗戰週年音樂會示範樂隊常奏之曲目。1979年離開軍職後，受聘➎藝專（今*臺灣藝術大學）國樂科專任，1984年任科主任，因積勞成疾，辭去主任職。1997年過世。李健的軍歌作品超過40首，當過兵的人幾乎沒有不唱過李健的軍歌。在歌劇創作上除《雙城復國記》外，還有《黎明》（黃瑩詞，1977）以及在1965-1970年代，國防部每年辦理國軍藝工團隊競賽，節目中規定必須有一齣30分鐘的歌劇，各藝工團隊請他譜曲的就不下十幾齣；合唱曲則有《中華民國萬歲》、《龍族之聲》、《萬世千秋》、《美哉橫貫公路》及《在每一分鐘時光中》；藝術歌曲除〈相思〉和〈枕戈曲〉被收錄在《中國藝術歌：百曲集》（1977，臺北：天同，梁榮嶺編）外，還有〈雲雀之歌〉、〈晚春〉、〈秋風詞〉、〈春夜洛城聞笛〉、〈留別〉、〈秋詩〉、〈高山流水〉及〈海峽上弦月〉等，另有民謠風的〈不要走〉，為數頗豐。（李文堂撰）參考資料：147, 175, 220

重要作品

〈從軍樂〉、〈萬眾歡騰〉何志浩詞；〈保金馬〉黃河詞（1950）；〈辛苦了祖國英豪〉（1955）；〈山高水長〉二重唱（1955）；〈百戰將士功勞高〉（1955）；〈勝利，我們在一起〉（1958）；〈九條好漢在一班〉、〈我有一枝槍〉、〈夜襲〉黃瑩詞（1963）、〈自由的火種〉、〈齊步進行曲〉錢慈善詞（1963）；〈革新、動員、戰鬥〉劉英傑詞（1963）；〈介壽頌〉（1966）；〈家園好〉藝術歌曲（1960年代）；《風雨同舟》清唱劇，與蔡伯武合作完成，黃瑩作詞、蔡盛通編曲（1972）；《黎明》歌劇，黃瑩詞（1977）；《雙城復國記》歌劇，與蔡伯武合作完成（1978-1981）、《抗戰組曲》管弦樂曲；合唱曲《中華民國萬歲》、《龍族之聲》、《萬世千秋》、《美哉橫貫公路》及《在每一分鐘時光中》；藝術歌曲〈相思〉、〈枕戈曲〉（1977）、〈雲雀之歌〉、〈晚春〉、〈秋風詞〉、〈春夜洛城聞笛〉、〈留別〉、〈秋詩〉、〈高山流水〉及〈海峽上絃月〉、〈不要走〉

等。(李文堂整理)

李靜美

(1946.9.29 新竹)

聲樂家、*音樂教育家。自幼參加學校合唱團，1962年考入省立新竹女子高級中學，課暇之餘，隨林事理學習鋼琴並參加校際合唱團。1964年秋考入省立臺灣師範學院（今*臺灣師範大學）音樂學系，主修聲樂，前後師事*張清郎、張震南、*劉塞雲等教授。1970年畢業，因成績優異留校擔任助教。1971年春獲日本國家獎學金，入日本東京藝術大學，專攻聲樂，師事柴田睦陸、原田茂生等老師。1974年春畢業後赴美加州大學海華分校鑽研聲樂及歌劇，師事 Edwin Barlow。1975年秋學成返臺，任教於❶臺師大及中國文化學院（今*中國文化大學），教授聲樂。1985年秋再獲得奧地利教育部交換教授獎學金，赴維也納音樂院鑽研聲樂及歌劇表演。1997-2000年任❶臺師大音樂學系系主任、音樂研究所所長及*中華民國音樂教育學會理事長。二十餘年來應邀演唱歌劇、獨唱及舉行個人獨唱會近百餘場，為臺灣聲樂界優秀而活躍的女高音聲樂家。(編輯室) 參考資料：117

李金土

(1901.5.12 臺北－1972.5.3 臺北)

音樂教育家。別號襄輔，1916年入臺灣總督府國語學校師範部【參見臺北市立大學】就讀，曾隨*張福興及日人音樂家細川榮重學小提琴。1920年畢業，入臺北師範學校附屬公學校（今老松國小）擔任教諭（正式教師）。1921年考入東京音樂學校，主修小提琴，1925年畢業。回臺出任臺北師範學校囑託（約聘教員），1927年轉任教臺北第二師範學校【參見師範學校音樂教育】。1928年二度赴日修習音樂，1930年返臺，先後擔任臺北第二師範學校囑託、教諭等職至1945年。1948年受邀擔任臺灣省立師範學院（今*臺灣師大大學）音樂學系專任教職，負責教授小提琴、音樂欣賞與視唱練耳（聽寫）等課程，1952年起又兼任❶政工幹校（今*國防大學）音樂講師，服務樂壇共逾四十年，桃李無數。

李金土除從事學校教育外，亦熱中參與社會音樂活動。二次留日期間，正值日本舉辦全國音樂比賽大會，李金土將規則抄錄下來，帶回臺灣，1932年得臺北艋舺共勵會與臺灣教育會支持，仿效舉辦*臺灣全島洋樂競演會，創臺島音樂比賽之先河，並連續舉辦數屆。此外，他還參加1934年楊肇嘉率領的*鄉土訪問演奏會活動，及在1935年蔡培火發起的*震災義捐音樂會中演出；1942-1944年間，他組織、領導「明星混聲合唱團」，多次在臺北公開表演。1945年11月，*蔡繼琨自福建來臺籌組交響樂團，因得李金土四處奔走，方能糾全人才，順利於同年12月1日創設「臺灣省警備總司令部交響樂團」（今*臺灣交響樂團）。1946年臺灣省文化協進會成立，李金土加入會員，將「全島洋樂競演會」比賽辦法呈報省文協並蒙採納，自1947年起，每年舉辦「臺灣全省音樂比賽大會」，蔚成風氣。因活動績效卓著，1960年方由臺灣省教育廳接手主辦「全省音樂比賽」（今*全國學生音樂比賽），成為樂壇一年一度盛事。二戰後李金土並長期擔任中國文藝協會音樂委員、*中華民國音樂學會監事、全臺各項音樂比賽評選委員，及台灣省教育會*《新選歌謠》月刊審查委員（1952-1960），為樂壇貢獻心力。

在樂教上，李金土極力提倡「和音感教育」，認為提高國民音樂水準非從和音感教育著手不可，主張應在全國中、小學音樂教學中全面教導、實

施。他發表的音樂專業文章,主要有:〈文化生活と音樂鑑賞〉(〈文化生活與音樂鑑賞〉,1927)、〈樂聖ベードーヴエンの百年祭に就いて〉(〈談樂聖貝多芬的百年慶典〉,1927)、〈本島婦人に與ふ──音樂に就いて〉(〈致本島婦人──談音樂〉,1940)、〈音感教育に就いて〉(〈談音感教育〉,1944)等數篇。曾為筆名「甫三」的文學家賴和(1894-1943)作詞的〈農民謠〉譜曲(1931),二戰後初期為臺北師範學校(今*臺北教育大學)與老松初級商業職業學校(1951年被併入臺北市立初級商業職業學校,今士林高商前身)譜寫校歌,及編著復興書局版音樂教科書《教育部審定新編初中音樂》6冊(1957)。(孫芝君撰)參考資料:127, 128, 181, 271

李九仙

(1912.11.6 中國浙江寧波─?)

音樂教育家。自幼喜愛音樂,1930年考入北平大學(今北京大學)藝術學院音樂系,主修小提琴,副修鋼琴並選修理論。師事鋼琴教授楊仲子、小提琴教授羅炯之等人。1935年,應江西省音樂教育委員會之邀,擔任樂師兼指導。1938年受聘南昌市政府音樂指導,兼任江西省音樂師資班訓練講師。1941年,因中日戰爭,轉任廣西省桂林美術專科學校,隔年擔任該校圖音系系主任。1946年,應聘為廣西省立藝術專科學校音樂科教授兼主任,1947年轉任江蘇省正則藝術專科學校音樂教授。二戰期間,曾於桂林、杭州等地,舉行小提琴演奏會暨學術講座;另組有合唱團,積極參與抗日宣傳活動。1948年遷居來臺,入臺灣省立師範學院(今*臺灣師範大學)音樂學系,教授音樂史與視唱聽寫,著有《西洋音樂史》(1957)等書籍。1957年曾率領✚救國團暑期訓練神鷹大隊中的山地民謠歌曲研究隊,至臺灣東岸進行原住民音樂採集。1982年退休。1988年移居美國。(黃姿盈、呂鈺秀整理)

李君重

(1920.10.23 彰化秀水─2009.12.29 美國紐澤西州)

合唱指揮、聲樂家。1940年畢業於日本東洋音樂學校(今東京音樂大學),以推展臺中、彰化地區之教會音樂著稱。曾擔任基督教長老教會臺中分會聖樂部長、高雄漢聲合唱團客席指揮、臺灣總會聖詩委員、中臺神學院及喜信聖經學院教授。1955年,中部地區在其指導下開始演唱韓德爾(G. F. Händel)神劇《彌賽亞》(Messiah),大幅提升臺灣中部地區音樂素質。1959年,擔任彰化永福教會長老。之後,曾擔任之教職包括臺中市中山醫學院護理系兼任教授(教授音樂課程)及合唱團教練、逢甲大學合唱團指導老師、中臺神學院合唱課兼任教授、喜信聖經學院教授,以及✚曉明女中高中部*音樂班、彰化大同國中、民生國小、文興女中等音樂班兼任教師。2001年移居美國。

(車炎江整理)參考資料:40

重要作品

復活節聖歌〈祂有復活〉(約1958)、〈搖籃曲〉(約1945)、〈賣油炸粿〉(約1947)、〈江南三部曲〉(約1965)等;改編歌曲有臺灣民謠〈河邊春夢〉(1934之後)等。

李淑德

(1929.9.15 屏東萬丹)

小提琴家、小提琴教育家。小提琴啟蒙於父親李明家,後師事*李志傳、*鄭有忠。青年時期即擅長體育、繪畫與音樂。就讀省立屏東女子中學(初、高中)期間,曾受教於李志傳、鄭有忠。1948年畢業後,先考入臺灣省立師範學院(今*臺灣師範大學)藝術學系。1949年「四六事件」之後,轉入音樂學系就讀,小提琴師事*戴粹倫。1953年畢業後隨即加入✚省交(今*臺灣交響樂團),擔任第一小提琴手。1957年考入美國新英格蘭音樂學院,主修小提琴,師事波賽特(Ruth Posselt)。1961年取得學士學位,1964

年取得碩士學位，爲當時臺灣第一位留美小提琴碩士。返國後，旋即任教於母校省立臺灣師範大學（今 *臺灣師範大學）音樂學系（1965-1995），除指導小提琴外，之後並擔任樂團指揮。1965 年春天於臺北、臺中、臺南、高雄巡迴演出四場獨奏會，曲目中包括馬替奴（B. Martin）小提琴奏鳴曲，在當時爲臺灣首演。有鑑於臺灣中南部弦樂師資缺乏，並深知培養演奏人才須從小扎根，李淑德於是展開下鄉教學，尋找音樂小天才的工作。李淑德南北奔波教學，長達二十年，莘莘學子遍布全臺各地，國際小提琴家 *林昭亮及 *胡乃元，即是在此間發掘的。1971 年李淑德成立中華少年管弦樂團，爲當時貧瘠的臺灣弦樂環境，提供了樂團學習機會。中華民國與美國斷交後，李淑德於 1976 年與指揮家 *郭美貞率團赴美巡迴演出，爲當時的外交繳出一張漂亮的成績單。1981 年應邀赴新英格蘭音樂學院講學，獲頒傑出校友獎。1993 年獲臺美基金會「人才成就獎」。李淑德教學以嚴格出名，其教學理念以激發學生內在潛能爲主，訓練學生獨立思考，最終以「做自己的老師」爲目的。作曲家 *許常惠稱李淑德爲「這一代小提琴音樂之母」，是臺灣弦樂教育的拓荒者。除了林昭亮（茱莉亞學院教授）及胡乃元（伊莉莎白國際小提琴大賽首獎得主）外，國內外許多大學教授以及樂團手，皆出自其門下，包括侯良平（奧菲斯室內樂團）、鄭俊騰（辛辛那提交響樂團退休，返臺舉辦李淑德教授小提琴菁英賽）、陳太一（明尼蘇達交響樂團）、吳庭毓（*國家交響樂團首席）、*陳沁紅（⊕臺師大）、蘇顯達（*臺北藝術大學）、蘇正途（⊕北藝大）等。2015 年獲頒教育部「藝術教育貢獻獎」、2017 年獲頒總統府「二等景星勳章」、2023 年獲頒第 42 屆 *行政院文化獎。著有《西洋弓弦樂器發展史》（1975）、《漫談小提琴教學及演奏》（1994）。

（鍾家瑋撰）參考資料：95-17

李泰祥

（1941.2.20 臺東馬蘭—2014.1.2 新北新店）
作曲家、歌謠作家，以 Li Tai-hsiung 之名爲國際所熟悉。源自父親李光雄的阿美族原住民血液，李泰祥從小就是個特殊分子。五歲時隨父母親移居臺北，以半個「生番」的性格，無法融入一般學生群，常逃學到校外寫生，而成就繪畫的天分，在他十二歲時就被老師公開讚譽爲天才。此外，父親私藏的小提琴是他僅次於家中獵槍的最愛。小學裡音樂老師 *林福裕有趣的教學吸引著他的注意力，於是模仿父親拉小提琴的樣子，無師自通的學會了音樂課本裡全部的曲子。初中畢業，因緣際會考上 ⊕藝專（今 *臺灣藝術大學）美術印刷科，卻在小提琴老師陳港清的鼓勵下，參加臺灣省文化促進會的小提琴比賽〔參見全國學生音樂比賽〕，並獲得第一名，於是在賽後積極的爭取轉進音樂科主修小提琴。在 ⊕藝專期間，作曲家 *許常惠鼓勵他轉攻作曲；李泰祥最後雖以小提琴主修畢業，卻從此展開音樂創作的生涯。

1950-1960 年代裡，李泰祥的創作從傳統（原住民、臺灣民謠改編）轉入 *現代音樂，經由許常惠、*陳茂萱、*許博允等人的引介，他開始接觸 20 世紀現代音樂；更與許博允共創「七一樂展」，發表國內最早的混合媒體（Mix-Media）──「裝置藝術」與「行爲藝術」的實驗性演出。「七一樂展」之後，李泰祥獲得美國國務院之邀及洛克斐勒基金會的獎學金赴美遊學訪問，並在加州聖地牙哥現代音樂中心研習。回國後，李泰祥加入臺灣省立交響樂團（今 *臺灣交響樂團）擔任指揮一職，致力於：1、發表本土作曲家作品；2、拓展國外現代音樂曲目；3、通俗音樂的交響樂化。雖然在 ⊕省交的任期不長，這三個方向卻成爲李泰祥日後音樂創作的指標。

1960-1970 年代間，校園民歌（參見❹）方起，在詩人余光中號召下，李泰祥與作家三毛、葉維廉、鄭愁予及余光中等展開以現代詩入樂，也成就李泰祥獨樹一格的「李泰祥歌樂作品」系列。在他的歌樂作品中，李泰祥捨棄一般的 A-B-A 三段體結構，大膽採用一段體，語文一行到底的吟唱風格。1970 年代後期，李泰祥爲了能持續以「傳統與展望」的創作理念催生中國現代音樂，開始寫應用音樂──電影

配樂、廣告音樂、流行歌曲（參見❹）的編、寫等；藉由他在流行與應用音樂創作的所得，支持自己的現代音樂創作：「傳統與展望」——混合藝術演出。1976 到 1984 年間，他與雲門舞集〔參見林懷民〕、琵琶家馮德明、攝影家謝春德、雕塑家何恆雄、光學家張翔雲、舞蹈家陳學同、榮海蘭等人合作演出。1980 年代裡，李泰祥是少數能以「全職音樂創作」維生的作曲家，除開遊走於流行與學院間，他更涉獵音樂劇的創作。《張騫傳》（1984）、《棋王》（1987）、《碾玉觀音》（1997）都是開風氣之先的劇場作品。並於 1997 年獲 *吳三連獎及 *金曲獎特別獎。

就在創作生涯的高峰，李泰祥在 1988 年被診斷出罹患帕金森氏症，隨著病情惡化，他的創作銳減；在 2000 年 11 月，李泰祥在腦裡植入兩個「脈衝產生器」，才較有效控制病情。2009 年因甲狀腺癌而開刀，2013 年起長期住院。李泰祥在養病期間仍時有創作、也修訂舊作，並多次參與相關音樂會。2008 年獲 *國家文藝獎、2012 年受邀擔任政治大學駐校藝術家、2013 年獲頒發第 32 屆 *行政院文化獎，身體不適的李泰祥在醫護人員陪同下出席頒獎典禮，展現生命的韌性。2014 年 1 月 2 日晚上 8 點 20 分，李泰祥在睡夢中安詳病逝於新北市新店慈濟醫院。（邱瑗撰）參考資料：95-20, 348

重要作品

一、歌樂

（1）現代流行類之歌樂：〈歡顏〉沈呂百詞（1978）；〈你是我所有的回憶〉李泰祥詞，又名〈影子〉，獲金鼎獎最佳唱片獎（1982）；〈走在雨中〉李泰祥詞（1981）；〈告別〉李格弟詞（1983）；〈歲月與酒〉李格弟詞（1986），獲金鼎獎最佳編曲獎（1987）；〈蝶戀〉黃瓊瓊詞（1992）。（2）民歌風之歌樂：〈春天的故事〉李泰祥詞、〈一條日光大道〉三毛詞（1971）；〈橄欖樹〉三毛詞、〈為你唱一首我們的歌〉李泰祥詞、〈菊嘆〉向陽詞（1978）；〈黃山〉馬森詞、〈葉額羌的大眼睛〉羅智成詞、〈舞在陽光下的女孩〉羅門詞（1983）；〈這是一個秘密〉李泰祥詞（1997）。（3）現代詩之歌樂：〈傳說〉余光中詞（1971）；〈雁〉白萩詞（1974）；〈星〉羅青詞（1977）；〈水天吟〉羅門詞、〈別擰我，疼〉徐志摩詞、〈雨絲〉鄭愁予詞（1983）；〈錯誤〉鄭愁予詞、〈旅程〉鄭愁予詞、〈野店〉鄭愁予詞、〈情婦〉鄭愁予詞（1984）；〈因為秋天就要過去〉楊平詞、〈自彼次遇到你〉杜十三詞（2001）。

二、室內樂

《弦樂四重奏第一號》（1969）；《弦樂四重奏第二號》、《運行三篇》鋼琴三重奏（1971）；《氣、斷、流》為鋼琴及弦樂（1983）；《流水、古厝、酒家》Ⅰ：為木琴獨奏、Ⅱ：為四架木琴，2002 年修訂（1986）；《安靜在五月懷柔裡》木管五重奏（1988）；《山、弦、巢》為女高音、鋼琴、打擊樂與弦樂四重奏（1993）。

三、實驗音樂 / 音樂劇場（混合及多媒體）

《太虛吟》為 13-25 之人聲及打擊樂（1978）；《幻境三章》為二人及錄音帶（1979）；《生民》為四套中國打擊樂器、國樂器、人聲、八架鋼琴及合成音樂，2002 年重新修訂（1982）；《太虛吟Ⅱ》為 13-25 之人聲及打擊樂、《我們的時候》（Existence & Coincidence）（1997）。

四、清唱劇 / 歌劇 / 音樂劇

清唱劇《大神祭》（1976）；歌劇《張騫》（1984，羅志成劇本；音樂劇《棋王》（1987，張系國劇本）；清唱劇《吉拉雅山的傳說》（2005）。

五、管弦樂

（1）創作：《龍舞》為人聲、打擊樂、弦樂及管樂（1974）；《現象》為管弦樂及錄音帶（1975）；《管弦樂四首小品》（1992）；《山和田》客家風組曲（2003）。（2）改編：管弦樂加套鼓之傳統民歌演奏曲：《鄉之一》、《鄉之二》（1975）；《鄉之三》（1979）；根據簡上仁改寫或補寫之臺灣童謠：《臺灣童謠之一》、《臺灣童謠之二》（1980）；《鄉之四》（1981）；根據傳統民歌音樂演奏曲《那些天、地、

人》(1981);《臺灣童謠之三》、《臺灣童謠之四》(1990);《中國交響世紀》12 卷;改編中國邊疆民謠、中原民歌、藝術歌曲、臺灣傳統民謠、日治、戰後臺灣民謠、近代國語流行歌曲、校園民歌、現代國臺語流行歌曲計 145 首;與杜鳴心、姜小鵬、Sokolov Boris 及 Yuri Kasparov 共同完成 (1997)。

六、電影 / 電視劇音樂

《歡顏》屠忠訓導演,獲金馬獎最佳電影插曲 (1979);《候鳥之愛》宋項如導演,獲巴拿馬音樂獎 (1980);《明天只有我》李利安導演,獲金馬獎最佳電影插曲提名、《小葫蘆》楊家雲導演,獲金馬獎最佳電影原作音樂獎提名、《名劍風流》李嘉導演,獲金馬獎最佳電影原作音樂獎 (1981);電視劇《京華煙雲》(華視) (1987);《今年的湖畔會很冷》葉金淦導演,獲金馬獎最佳插曲與原作音樂提名 (1982);《無卵頭家》徐進良導演、《情定威尼斯》吳功導演 (1990)。(邱瑗整理)

李鐵

(約 1900 雲林北港—1970)

日治時期小號手、*北港美樂帝樂團創團團員。當時在樂團裡協助團長 *陳家湖處理團務相關工作,爾後因樂團中缺乏小號手,所以自學吹奏,並擔任指揮的工作。根據地方音樂耆老的描述,李鐵人長得非常高大,常常以一隻手指靈活演奏小號,使得樂團因此而更加出色。以李鐵非音樂專才的「王祿仔仙」(意即江湖賣藝者)背景,在地方上進行推廣西樂的工作,實屬不易;尤其樂團是屬於業餘性質,而且團員多以公務員及老師為多,一切開銷均須由團員每月繳交「館費」來支應,又加上樂器由團員自備,所以擔任義務指導的李鐵,自然必須更加謹慎幫樂團開源節流,除了平常幫廟會與地方演出之外,更積極接受邀約演奏,李鐵至過世為止,在樂團中可謂鞠躬盡瘁,其貢獻使樂團能穩定的發展,李鐵居功厥偉。(李文彬撰)

李永剛

(1911.10.16 中國河南太康朱口鎮—1995.2.13 臺北)

作曲家、音樂理論家、音樂教育家。1921 年就讀河南省立第一師範附屬小學期間,隨父親學習風琴。1937 年 9 月考入南京中央大學教育學院音樂系作曲組,師事系主任唐學詠學習和聲、作曲;後隨奧地利籍史達斯(Dr. A. Strassel)學習指揮法、配器法;期間並師從 *馬思聰學習小提琴與室內樂。1945 年自中央大學音樂系畢業後,先後任教於河南省立汲縣師範學校、河南省立信陽師範學校。1946 年接任河南省立信陽師範學校校長,1947 年入 ✚福建音專,擔任基礎樂理、和聲學、指揮法等課程,並擔任教務主任一職。1949 年 7 月,舉家搬遷來臺,先後擔任臺灣省立新竹師範學校(今 *清華大學)教務主任、✚政工幹校(今 *國防大學)音樂學系教授兼主任,以及 ✚藝專(今 *臺灣藝術大學)、中國文化學院(今 *中國文化大學)音樂學系等教授。著作包括《音樂科教學研究與實習》、《實用歌曲作法》、《合唱曲作法》、《無音的樂》、《作曲法》等音樂教學專書。同時擔任教育部學術審議委員會委員、國家文藝基金管理委員會〔參見文化基金管理委員會〕評議會委員、中山文化基金會審議委員,以及 *中華民國音樂學會常務理事等等職。音樂成就備受肯定,曾獲得教育部頒發「文藝獎」、臺灣省政府第 1 屆教師「鐸聲獎」以及 *亞洲作曲家聯盟中華民國總會「特別貢獻獎」等等。因心肌梗塞病逝於臺北三軍總醫院,享年八十五歲。(陳威仰撰) 參考資料:95-25, 117

重要作品

合唱曲:《國父頌》組曲 (1965);《炎黃子孫》組曲 (1971);《行行出狀元》王文山詞 (1973);《長江萬里》組曲,王文山詞 (1979);《教師誦》劉真詞;《岳軍的笑:不老歌》王文山詞;《大巴山之戀》郭嗣汾詞。

李振邦

(1923.11.25 中國河北沙河—1983.9.17 臺北)

神父,聖名若瑟。自幼在虔誠天主教家庭中成長,童年深受教會影響立志修道,1935 年,進入河北正定柏棠小修院接受啟蒙教育。畢業後年約二十,曾在順德(今邢臺市)任教一年。1944 年赴北平柵欄總修院研讀哲學與神學。

1949 年大陸形勢轉變，奉葛樂才主教之命離開北平，遠赴義大利熱乃亞佈理學院深造。1951 年於羅馬晉陞神父；同年，入羅馬聖多瑪斯大學（天使大學前身）攻讀哲學。此外，因熱衷音樂，遂於 1953 年在羅馬教廷聖樂學院專攻宗教音樂；1957 年獲聖樂學位；並於 1959 年獲哲學博士學位。1960 年赴米蘭，期間收集無數葛麗果聖歌（Gregorian Chant）宗教音樂及古典樂派、浪漫樂派名作曲家之彌撒曲等教會儀式音樂數千首錄音卡帶，以及數百冊珍貴的宗教音樂樂譜等，為我國樂壇研究 *天主教音樂之巨擘。1968 年，應中國主教團首任團長郭若石總主教邀請來臺，任主教團秘書處禮儀委員會音樂組主任，創作了如今全國通用的中文彌撒、聖樂儀式，出版曲集包括《新禮彌撒用曲簡譜》（1971）及《永恆的安寧：新禮彌撒——殯葬曲集》（1995）等。先後應聘在 ⊕藝專（今 *臺灣藝術大學）音樂科理論作曲組、⊕實踐家專（今 *實踐大學）音樂科、中國文化學院（今 *中國文化大學）音樂學系理論作曲組擔任教授，以及擔任中華學術院天主教學術研究所音樂組主任。同年 5 月創辦了天主教音樂學會。1983 年，由於羅光總主教借重其聖樂之造詣，創立了 *輔仁大學音樂學系，並禮聘其為音樂學系主任。李氏責任感驅使，馬不停蹄地日夜奔跑。健康情況原本欠佳，加上旅途勞累，事務繁忙，又缺乏適當時間休息，不幸於 9 月 17 日上午 7 時，病逝於其辦公室桌上，享年僅六十一歲。生平天主教音樂著作等身，尤以中國語文的音樂處理，具有獨特貢獻，包括《中文節奏與聲樂作曲》、《國語聲調與聲樂作曲》、《中國語文的音樂處理》等。《教會音樂》一書著於 1977 年，為其一生代表作，2002 年由世界文物出版社重新出版。宗教音樂有《聖母頌》、《天主經》等。（陳威仰整理）參考資料：117

李鎮東

（1928.3.9 中國江蘇鹽城－1993.6.29 臺北）

胡琴演奏家，中國江蘇省鹽城縣人，一生致力於 *國樂推廣。因父親為傳教士，自幼即從教會所演唱聖詩中，奠定音樂的基礎，高中時期隨次兄李亞東至上海就讀，並跟隨他學習胡琴，經常至 ⊕上海音專旁聽，學習西洋樂器及理論。來臺後，國防醫學院牙科畢業，應華僑協會之邀隨 *中廣國樂團赴菲律賓宣慰僑胞，後負責籌辦成立及訓練海軍國樂隊，並推展海軍全軍國樂活動。曾先後指導的國樂團體有海軍陸戰隊、⊕聯勤六〇兵工廠、空軍官校、陸軍官校、空軍機械學校以及海軍其他附屬部隊等國樂團體，另外也指導了中國石油公司煉油廠等公家或民間機構的國樂團體，成為當時推展南部地區國樂貢獻最重大的音樂家。曾任 ⊕藝專（今 *臺灣藝術大學）專任講師、*中國文化大學音樂學系國樂組專任講師，並兼任於 *臺灣師範大學、*東吳大學等校，培育了臺灣國樂界第一批專業的二胡演奏家。作品有《木蘭詞》、《聲聲慢》、《琵琶行》等三首琵琶獨奏曲，改編過的樂曲有《十面埋伏》、《湖上春光》等，另外經常為電影及電視配音與作曲。個人曾錄製二胡獨奏唱片多張。（顏綠芬整理）參考資料：96

重要作品

創作：琵琶獨奏曲《木蘭詞》、《聲聲慢》、《琵琶行》。

改編：《十面埋伏》、《湖上春光》。

有聲出版：《光明行李鎮東南胡獨奏》（1972，臺北：四海）、《劉天華二胡獨奏曲集》（四海）、《星光夜曲　二胡與現代國樂協奏曲》（臺北：麗歌）、《李鎮東南胡獨奏集》（臺北：四海）（顏綠芬整理）

李哲洋

（1934.11.10 彰化－1990.3.21 臺北）

音樂作家、音樂雜誌主編、民族音樂學者。原籍臺北，出生於彰化，幼時因戰爭等原因轉學數次，從嘉義白川公學校、高雄東園公學校、銅鑼公學校、苗栗福星公學校，到最後畢業於基隆暖暖公學校。基隆中學初中部畢業後，考上臺灣省立臺北師範學校（今 *臺北教育大學），期間父母離異。1950 年代初，身為鐵路局圖書館管理員的父親李漢湖被一匪諜案牽連，以「知匪不報」罪名被槍斃，從此他被列

入特別名單中，長達四十年。就學中因週記細故被退學，其主因仍回溯至父親的案子。後自學通過普檢，當過美術老師，並轉任中學音樂教師，歷任基隆市立第三初級中學（今基隆市信義國中）、臺北市雙園國中、臺北縣五峰國中等校。二十五歲與當年臺灣藝術界著名專業模特兒林絲緞結婚。

　　1966年他參與由 *許常惠和 *史惟亮發起的民歌採集運動（參見●），親自採錄了珍貴的臺灣原住民音樂（參見●）、漢族兒歌、民歌（參見●）、宗教音樂等。他主編的 *《全音音樂文摘》創刊於1972年1月，初期主編是他和 *張邦彥，後則為李一人負責。最後因他生病、過世而停刊，計133期，歷時十八年。1980年代，他接受邀聘在⊕藝專（今 *臺灣藝術大學）任教，曾帶領學生親自做了許多次的田野調查工作，留下不少珍貴的田野調查影音資料。由於身兼國中音樂老師、音樂刊物主編、翻譯者，又由於自己的求知慾強，雖然沒有很高的學歷，卻能熟讀各種音樂文獻而發表很多文章，並翻譯出版音樂和舞蹈專業書籍，包括西洋古典音樂各時代風格、音樂家傳記、現代音樂潮流，另外還涉及民族音樂學的歷史、理論、田野調查技術等等，對戒嚴時期封閉的臺灣社會，提供了豐富的西洋古典音樂、民族音樂學知識和世界音樂潮流資訊。李哲洋過世前幾年，曾接受 *行政院文化建設委員會（*今行政院文化部）補助作有關臺灣音樂史的研究，後因資料蒐集龐雜而經費有限，導致無法如期完成而退回補助款，遺留下他所收集的許多有關人物、事件、音樂會、報導等資料，還有他數十年蒐購的珍貴藏書、田野調查紀錄和器材等，目前存放於 *臺灣藝術大學。李哲洋最後因淋巴性胃腫瘤過世，享年五十五歲，留下許多未竟的研究。（顏綠芬撰）參考資料：168

李志傳

（1902 屏東萬丹—1975 臺北）

音樂教育家。日文姓名為大武高志。自幼愛好音樂，參加學校樂隊擔任小鼓手。1918年進入臺灣總督府國（日）語學校臺南分校〔參見臺南大學〕就讀，就學期間擔任「臺南管絃樂團」（集合臺南市以及近郊教員組成的業餘音樂團體）第一小提琴。除此之外，李志傳還曾參加學校樂隊，演奏單簧管，後改打小鼓兼指揮。1922年自臺灣總督府臺南師範學校畢業，留在學校之附屬公學校擔任訓導，

1924年成為該校音樂科正式教員，並與臺南當地望族劉鷺結為連理。1928年自費前往日本進入國立高等音樂學院，師事滏兼雅、奧田良三、真篠俊雄等人，專攻小提琴、風琴、聲樂以及音樂理論。1930年轉學至帝國音樂學校，1931年以第一名成績畢業，並創「西洋六線式記譜法及理論」。畢業後旋即以優異表現留校擔任助教，翌年升任副教授。1933年返臺擔任屏東高等女學校（今⊕屏東女中）教師，任課期間自組管弦樂團，每日放學後義務指導，曾帶領該校樂隊到 *臺北放送局演出，深獲各界讚賞，並創作管弦樂曲 *《臺灣舞曲》（1943）。1945年奉令接任戰後首任⊕屏東女中校長；1949年因故離開⊕屏東女中校長一職，並在當時臺北市長 *游彌堅介紹下，前往臺北擔任 *淡水中學代理校長。1950年受臺北市政府聘為督學，管理音樂教育至1969年退休，在音樂教育行政領域服務近二十年。1960年被教育部聘為國民學校課程修訂委員之一；1965年和 *林福裕合編的《國民學校音樂課本》（共8冊）通過教育部審定出版發行，其中大部分短歌出自於李志傳筆下。1962年李志傳以臺北市政府教育局音樂督學的身分，催生「臺北市教師交響樂團」，成立初期純粹是由國民學校音樂教師，因志趣相投而組成的業餘音樂團體，直到1969年才由政府資助正式成立，更名為 *臺北市立交響樂團。1963年，李志傳所創的「六線譜」理論在東京舉行的國際音樂研討會中，以⊕北市交團長 *鄧昌國為論文提案人發表；創作於1943年的管弦樂曲《臺灣舞曲》，在1963

年 *製樂小集第三次發表會中，由李志傳親自指揮臺北市教師交響樂團首演。1969 年退休後陸續擔任 *中華民國音樂學會理事、常務監事；1971 年擔任 *台灣神學院副教授兼教育音樂系主任，同時在臺北和平基督長老教會擔任長老。1975 年因心臟衰竭去世，享年七十二歲。

（陳郁秀撰）參考資料：213

李中和

（1917.11.27 中國江西廬山—2009.12.3 臺北）

作曲者、音樂教育家。中國江西省九江市人。父為江西教育家，擅長中西樂器，由其父親啓蒙學習漢學及音樂，而激起對音樂的興趣；中學時，隨留日剛返國任教的孫姓老師學習鋼琴及音樂理論，奠定了良好的音樂基礎。自考入省立福建音專（1942 年改為國立）後，即潛心致力於音樂理論與作曲研究，1939 年開始作曲並發表作品，1943 年任教✚福建音專主講和聲學課程，並兼總務主任。1945 年任南昌三民主義青年團江西支團部總幹事兼任江西省音樂教育委員會組長，從事社會樂教工作。1946 年受聘擔任上海音樂公司總編輯，並創立《樂友》月刊音樂雜誌。1948 年受聘為✚聯勤總部特勤學校音樂專修班音樂理論講師，後轉任裝甲兵團司令部音樂教官。這是其轉任軍職的開始，另受聘為上海市教育局音樂顧問。1949 年來臺，隨即展現軍歌的創作力，譜寫〈保衛大臺灣〉（1949）【參見軍樂】與 *〈反攻大陸去〉（1950），並在臺中創辦裝甲兵團音樂幹部訓練班，積極培育軍中音樂人才，且開始大量創作愛國歌曲（參見四）。1953 年調任國防部康樂總隊（*國防部藝術工作總隊前身）督導，1954 年任音樂課課長並晉升上校。除軍中專職外，也兼任中國文化學院（今 *中國文化大學）等校教席。後來調任✚聯勤總部✚藝工大隊大隊長，1964 年調回✚藝工總隊任副總隊長，1971 年退伍。除此之外，還曾擔任國內各項音樂比賽評審，歷任中國著作權協會（參見四）常務理事兼音樂委員會主任委員、中國文藝協會常務理事及中國歌詞學會理事長。退役之後，仍持續歌曲創作。1983 年以後，則潛心於

佛曲研究及整理歷年作品並錄成有聲資料。其創作包括《婁山月》（1967）等 6 齣歌劇及各類型歌曲達 1,000 餘首之多。

其音樂創作概分三個時期：

一、中國時期（1949 以前）：1944 年由福建省建設廳出版《中國之聲合唱曲》；1947 年由上海音樂公司出版《李中和曲集（Ⅰ）》、《白雲故鄉》和《愛的心聲》獨唱曲集及《兒童歌曲集》（兩集）；編撰《樂之理》、《怎樣作曲》、《音樂的縱橫》、《數學和聲學》等論著。可惜諸多作品毀於 1949 年來臺的「華勝輪」上的一場火警。

二、在臺軍職期間（1949-1971）：1951 年由康樂月刊社出版《愛國歌曲集》（兩集），1952-1971 年譜寫軍歌近 40 首，另 1954 年編撰《陸海空軍新號譜》（320 種）由國防部出版；1951 年創作獨唱曲〈美麗的淡水河濱〉、大合唱曲〈山河戀〉，1953 年及 1959 年由中國音樂協會出版《李中和曲集（Ⅱ）》、《李中和曲集（Ⅲ）》和 1967 年出版大合唱〈大學之道〉，另譜寫王文山作詞之專集《相思曲》（1968）等多首歌曲；1951 年創辦 *《音樂月刊》，並邀 *蕭而化等多位樂壇前輩為臺灣社會音樂教育作墾荒工作，發表作品以愛國歌曲為主，多為李中和之作或由音樂界供稿，共出刊 13 期，為 1950 年代最早的音樂刊物之一。

三、退役以後（1971 以後）：譜寫軍歌及紀念性歌曲 20 多首，著名的有〈軍紀歌〉、〈保密是軍人的天職〉及〈蔣公紀念歌〉等；譜寫《武嶺與慈湖》（八樂章，1975）；譜寫《禪詩

贈愛妻混音

星月交輝

你華天上的月
我是月邊的星
在浩瀚的天空裡
我倆相伴相親
你發出萬里的光明
我有熠熠的晶輝
照亮了人生的旅程
也照亮了人群

李中和書

李中和書法

歌集》等近 400 首佛曲（部分已製錄音帶）；整理歷年作品並錄成有聲資料，至 1998 年已出版曲集 35 種（如《星月交輝》、《李中和歌曲選粹》等）及各類 CD 及卡帶 22 種。

由於李中和在音樂方面的表現，1958 年曾獲香港世界大學頒授榮譽藝術博士學位；1961 年被列名「中國現代名人錄」；1994 年獲選國際尊親總會模範父親（也曾獲內政部第 26 屆模範父親），1997 年獲頒國家華夏一等獎，另亦曾獲頒全國文藝創作榮譽獎及列名「國際音樂家名錄」之殊榮。其不少作品都由夫人——聲樂家蕭滬音發表或錄音。已蹣九十的李中和至 2008 年仍舊執著於音樂創作。2009 年 12 月 3 日逝於臺北，享壽九十二歲，手稿均由家人捐贈給國家圖書館。（李文堂撰）參考資料：175, 218, 220

李忠男

（1940 花蓮）

音樂教育家、歌謠作曲、編曲者。⊕花蓮師範（今 *東華大學）畢業，曾受教於 *郭子究。1959 年與 *林宜勝等人一起成立花蓮青年管弦樂團，成員都是花蓮年輕的愛樂人，有黃士晴、陳顯宗、林俊介、王明雄、張德喜、游哲雄、林信來等人拉小提琴；許建盛、王敏夫等拉中提琴與低音提琴，尤金龍打大鼓、林宜勝拉大提琴，廖蒼玄、廖皓明吹小號，李海鵬、李豐盈吹薩克斯風、邱順成、張文雄演奏豎笛等。曾在花蓮創立明義教師合唱團、花蓮兒童合唱團，後來到臺北發展，曾任教於光仁中學音樂班【參見光仁中小學音樂班】，並在⊕臺視合唱團、世紀合唱團等處教學；曾在四十二歲時赴維也納音樂學院，深造有關指揮方面的藝術。除歌曲創作外，並為許多膾炙人口的流行歌曲、臺灣民謠編寫鋼琴伴奏或合唱，例如〈臺灣是一個好所在〉（吳榮修詞、盧桔曲調）學校歌曲。（編輯室）

重要作品

〈咱攏是快樂的臺灣人〉、〈感謝〉、〈快樂在農家〉、〈故鄉的田園〉、〈飼老鼠咬布袋〉等。

李子聲

（1965.6.18 臺北）

作曲家。出生音樂世家，父親為作曲家 *李健，四歲起習鋼琴，後進入首屆公辦音樂教育實驗班（臺北市福星國小、南門國中、⊕師大附中等）【參見音樂班】就讀。國中時受和聲與曲式學教師 *康謳啓迪，高中起改主修理論作曲，1988 年畢業於 *藝術學院（今 *臺北藝術大學）。兩年役畢後赴美，獲波士頓大學作曲碩士、1996 年賓州大學作曲博士。師事 *盧炎、*潘皇龍、Theodore Antoniou、Lukas Foss、Richard Wernick 及 George Crumb。就學藝術學院時曾隨孫毓芹（參見●）、侯佑宗（參見●）、楊傳英學習古琴（參見●）、京劇鑼鼓，及戲曲唱腔，使李子聲的作品在探索現代創作風格之聲響中，受到中國傳統音樂藝術菁華之滋養；並與 *韓國鐄學習世界音樂等課程，豐富文化視野。作品曾在美、加、波、荷、德、法、奧、紐、日、泰，及京、滬、港等地包括 *國際現代音樂協會、*亞洲作曲家聯盟、德勒斯登、薩爾茲堡等新音樂節發表演出。獲 1986 年⊕曲盟「入野義朗作曲紀念獎」（Irino prize）的作品箏與弦樂團小協奏曲《溯》（1985），其國際評審團之總評：「作曲結構完整，整合中西樂器的構思頗富創意。技法看似傳統，實具新意，看似不安、實為安定」，貼切反映李子聲在創作上之思維。絲竹四重奏《冥‧主》（1990）曾於 1992 年巴黎聯合國教科文組織「國際作曲家論壇」中播出，隨後被選於奧、荷、冰、挪、港、日、澳洲等地電臺播放。女高音及四件樂器的《亡國詩一》（1991）多年來已在巴黎、紐約、東京、威靈頓等世界十個主要城市演出。長笛協奏曲《上台‧下台》（1996）應邀至「上海之春」（2002）及「華沙之秋」（2004）等音樂節中演出。其他獲獎包括美國作曲家與表演藝術協會（ASCAP）Raymond Hubbell 音樂獎，高雄市文藝獎等。1996 年自美返臺，李子聲先後任教於 *中山大學音樂學系與交通大學（今 *陽明交通大學）音樂研究所。曾任 *中華民國現代音樂協會理事長。（李鈺琴撰）參考資料：348

重要作品

一、劇場音樂

《黑潮》舞作音樂（1999）；《江文也與兩位夫人》（2013，獲國藝會補助）；《返鄉者》（2017，獲國藝會補助）。

二、樂團與協奏曲

《溯》21 絃箏與弦樂團之小協奏曲（1985）；《無Ⅰ》管弦樂曲（1992）；《小前奏曲》管弦樂曲（1994）；《上台・下台》長笛協奏曲（1996）；《色Ⅰ》大型絲竹合奏曲（1998）；《管弦樂章》（1999，獲國藝會補助）；《虞美人》管弦樂（2000）；《時間的砂河》管弦樂（2000）；《色Ⅴ》（2006，獲國藝會補助）；《小協奏曲》（2009）；《無Ⅱ》管弦樂（2011）。

三、聲樂作品（含合唱曲）

《遠離蘆洲》無伴奏合唱曲（1986）；《水調歌頭》合唱曲（1989）；《念奴嬌》合唱曲（1994）；〈虞美人〉（2000）；〈時間的沙河〉（2000）；〈采桑子〉聲樂曲（2000）；〈謁金門〉聲樂曲（2001）；〈鵲踏枝〉聲樂曲（2002）；《蝶戀花三首》無伴奏混聲四部合唱（2006，獲國藝會補助）；〈在一隻琵琶裡：給盧炎的無伴奏〉聲樂曲（2009）；《水龍吟》合唱曲；〈月〉聲樂曲（2009）；《劍士》聲樂曲（2010）；《特技家族》女高音、男高音、鋼琴（2010，獲國藝會補助）；《給你》女高音、男高音、鋼琴（2012，獲國藝會補助）；《間奏》女高音、男高音、鋼琴（2013，獲國藝會補助）；《只為了一首歌──長春赴瀋陽途中》混聲合唱團與鋼琴（2017）。

四、室內樂

《當與夢時同》D 調鋼琴三重奏（1981）；《火鳳》雙簧管與鋼琴二重奏（1983）；《五樂章之絃樂四重奏》（1987）；《五之一》鋼琴與鐵琴二重奏曲（1988）；《冥・主》絲竹四重奏（1990）；法國號與鋼琴之小小奏鳴曲（1990）；《遠離土產》豎笛、小提琴與鋼琴三重奏（1991）；《前進》六重奏（1991）；《兩首亡國詩》為女高音與四件樂器（1991）；豎笛與鋼琴之 2 首夜曲（1992）；《十二加五》為鋼琴、長笛與豎笛（或低音豎笛）（1993）；絲竹樂與樂之五重奏（1994）；《棄》為小提琴與馬林巴木琴（1994/5）；鋼琴之三重奏（1995）；鋼琴三重奏（1999）；木管五重奏（1999，獲國藝會

補助）；中音薩克斯風與木琴二重奏（2000，獲國藝會補助）；大提琴與低音提琴二重奏（2000）；《色Ⅱ》木管與弦樂六重奏（2001，獲國藝會補助）；《五重奏》為長笛、薩克斯管、低音提琴、鐵琴與鋼琴（2001）；《南・樂Ⅰ》（2002）；《南・樂Ⅱ》大提琴與鋼琴二重奏（1983）；《南・樂Ⅲ》雙簧管、單簧管、低音管、揚琴、大提琴Ⅰ、大提琴Ⅱ、大提琴Ⅲ（2005，獲國藝會補助）；《南・樂Ⅳ》七重奏（2005）；《色Ⅲ》為箏與鋼琴（2005）；《色Ⅳ》（2005）；《第三首亡國詩》（2009）；《色Ⅷ》（2009）；《色Ⅸ》（2011）；《色Ⅹ》（2011）；《絲竹五重奏》（2012）；《色Ⅺ》（2013）；《三人行・必有樂》揚琴三重奏─402G 型揚琴Ⅰ、402G 揚琴Ⅱ、402G 型揚琴Ⅲ（2017）。

五、器樂獨奏

《獨》鋼琴曲集（1985）；《十三又三分之一》二胡獨奏曲（1987）；《十》21 絃箏獨奏曲（1987）；《八》低音提琴獨奏曲（1988）；《二缺一》長笛獨奏曲（1992）；《十四》低音管獨奏曲（1997）；《十六》小提琴獨奏曲（1997）；《短歌》大提琴獨奏曲（1998）；《十三又二分之一》低音提琴（2003，獲國藝會補助）；《南・樂ⅡX》（2004）；《管風琴獨奏曲》（2007）；《色Ⅶ》（2008）；鋼琴組曲《卅二》（2012）；《五指山之墓》（2012）。（編輯室）

連憲升

（1959.8.31 臺北）

作曲家，音樂學者。父母皆為教育工作者，自幼參加 *榮星兒童合唱團，由 *呂泉生啟蒙學習音樂。◆臺大法律系，*臺灣師範大學音樂研究所畢業，師事 *許常惠、*盧炎、*張昊，並隨譚家哲學習音樂美學。1993 年以教育部公費赴法國，師事 Alain Weber、Jacques Castérède、平義久和 Michaël Lévinas，1997 年獲巴黎師範音樂院高級作曲文憑，2005 年於巴黎第四（索爾邦）大學以最優異成績獲「20 世紀音樂與音樂學」博士學位。法國作曲家梅湘（O. Messiaen）理論名著《我的音樂語言的技巧》中譯者。作曲曾獲教育部文藝創作獎、福爾摩沙作曲獎和許常惠音樂創作獎，重要著作有《浮雲一樣的遊子──張昊》（蕭雅玲合著）、《音樂

的現代性與抒情性——臺灣視野的當代東亞音樂》。曾任 *屏東大學音樂學系系主任，並於擔任 *亞洲作曲家聯盟臺灣總會暨臺灣作曲家協會理事長期間，致力於 ✛曲盟歷史的整理與國人音樂創作的推廣。作曲方面，始終堅持音樂的抒情言志與意義呈顯，重要作品有室內樂曲《連雨獨飲》、《難以忍受的單純》、《晨河，這潺潺的溪水……》，合唱曲《風中的微笑》和管弦樂曲《南鯤鯓》、《遊天河》。音樂學研究則以當代音樂之現代性反思與後現代轉向等歷史研究以及臺灣與東亞各國近當代音樂創作美學為關懷焦點，其音樂論述廣為海峽兩岸和華語世界關注與肯定。（沈雕龍撰）

代表作品

一、管弦樂

《南鯤鯓》（2018）、《遊天河》（2020）。

二、聲樂、合唱曲

《蒹葭》女高音和鋼琴、《月出》女高音、長笛和打擊樂（1996）；《風中的微笑》無伴奏混聲合唱（2006）；《冷漠的消遣——七等生詩三首》女高音、大提琴與鋼琴（2011）；《晨河，這潺潺的溪水……》大提琴、鋼琴與混聲合唱（2021）。

三、室內樂曲

《連雨獨飲》弦樂四重奏（1997）；《招魂》單簧管、小提琴、大提琴與鋼琴（2000）；《梅花操》小提琴和鋼琴（2002）；《難以忍受的單純》女高音、男中音和 8 位室內樂演奏者（2005）；《點水流香》六件傳統樂器（2006）；《春日小品三章》木管五重奏（2008）；《晨河，這潺潺的溪水……》大提琴和鋼琴（2010）；《連雨獨飲 II》弦樂四重奏與古箏（2016）；《秋山餘照》長笛與古箏（2017）；《大武山的呼喚》小號和作為共鳴器的鋼琴（2018）；銅管五重奏、《遊天河》雙鋼琴（2020）；《夜靜春山空》大提琴與古箏（2021）；小提琴和鋼琴、《晨雨》馬林巴木琴與兩臺顫音琴（2022）。

四、器樂獨奏

《兩首鋼琴小品：練習曲、夜歌》（1995）。

五、編曲

"Are Ye Able," Said the Master（陽明醫學院院歌）弦樂四重奏（2000）。

連信道

（1938.1.31 基隆）

作曲家，祖籍臺北縣頂雙溪，出生於基隆市。1958 年畢業於 ✛臺北師範（今 *臺北教育大學）音樂科，1964 年考入 ✛藝專（今 *臺灣藝術大學）夜間部音樂科主修鋼琴，師事隋錫良、*吳漪曼；在作曲方面則曾師事 *盧炎、*史惟亮、*許常惠等人。1983 年起進入維也納音樂學院學習音樂理論與作曲法兩年。師範畢業後，曾於基隆西定國校（1963-1965）、基隆南榮國中（1968-1971）、省立基隆高級商工職業學校（1971-1983）等處任教，並曾經於 ✛台南家專（今 *台南應用科技大學）音樂科（1985）、*台灣神學院（1991-1998）、南投縣三育基督書院音樂系（1998-2000）、花蓮縣玉山神學院（2001）等處教授作曲及音樂理論，作育音樂人才眾多。此外，他的創作或改編合唱作品受到相當肯定，經常選為臺灣各級音樂比賽的指定曲，如創作曲《歡樂歌》、改編曲《美好的黃昏》（原作曲者 A. Arkhangelsky）等。曾獲得 ✛臺北師院傑出校友（1998）。（車炎江整理）

重要作品

兒歌 10 首、聖樂 5 首、藝術歌曲〈情歌〉、〈伊人〉、〈田庄歌〉（1958）；鋼琴曲《祖母的情史》：1. 憧憬 2. 幻想 3. 掙扎 4. 凝望 5. 安慰（1964）；聲樂曲〈清平調〉、〈清平樂〉（1964）；鋼琴曲《雨韻》、《狂歡會》、《夜吟》（1964）；合唱曲《塞曲》、《農歌》、《杜鵑鳥》（1964）；小提琴曲《春之聲》、《小步舞曲》（1972）；鋼琴曲《漁舟》、《鐵馬》（1972）；合唱曲《歡樂歌》（1973）；鋼琴曲《晚春》、《周公的廟堂禮》、《歡躍》（1973）；鋼琴曲：《幻想與變奏》、《英雄》、《願望》、《前奏曲》（1974）；聲樂曲〈夢〉（1974）；《C 大調鋼琴變奏曲》（1975）；《搖籃曲》鋼琴變奏曲（1980）；女聲三部合唱曲 3 首：《夏天的回憶》、《世界末日》、《美好的黃昏》（1985）；聲樂曲〈秋夜懷友〉鄭愁予詞（1986）；二重唱〈河邊春夢〉（1986）；國樂曲（國樂團）《渭城古曲》變奏曲、《月夜愁》、《苦戀歌》（1987）；《生命之歌》琵琶與小提琴二重奏（1988）；佛曲《閉關》簫與南管琵琶二重奏（1989）；改編管弦樂曲《相思雨》、《月夜愁》

（1990）；聲樂曲〈盼望〉席慕蓉詞（1991）；2首小提琴與大提琴二重奏〈晚春〉、〈憶〉（1991）；改編管弦樂曲《四季紅》（1992）；鋼琴組曲《憶兒時》1.〈嬉水〉2.〈人馬陣〉3.〈捕蛙記〉4.〈星星的故事〉5.〈廟會〉（1993）；鋼琴曲《夢之谷》（1994）；管弦樂曲《夢之谷》（1994）；管弦樂曲《思想起》（1995）；小提琴迴旋曲（1996）；三重奏編曲3首1.《白牡丹》簫、小提琴、大提琴2.《青蚵仔嫂》梆笛、琵琶、小提琴3.《四季紅》梆笛、琵琶、小提琴（1996）；小提琴獨奏曲《思親》（1997）；小提琴與管弦樂團協奏曲《思親》（1997）；聲樂曲1.〈奉獻〉2.〈殘夢〉3.〈癡情〉4.〈新雪〉張清郎詩5.〈可愛的故鄉〉蔡季男詞6.〈嫦娥的悲歌〉李旦生詞7.〈渡〉李旦生詞（1997）；合唱曲〈咱的鄉咱的情〉張清郎詞（1998）；聲樂曲〈離鄉曲〉林麗卿詞（1998）；合唱曲〈好兄弟〉張清郎詞（1999）；《霸王別姬》琵琶與管弦樂團協奏曲（1999）；《歡樂歌》改編三部合唱曲（2000）；聲樂曲〈友情樹〉陳和毓詞（2000）；國樂打擊樂曲《出巡》（2001）；國樂打擊樂曲《中元祭》（2002）；臺灣民謠編曲：〈哭調子〉、〈秋風夜雨〉、〈菅芒花〉（2003）；鋼琴曲：《茶花女》、《奇萊山頌》（原周錦榮合唱曲）、《我是原住民》原周錦榮合唱曲（2003）；《廢后》歌仔戲聲樂曲，周子淇詞、《花宮怨》、《陳三五娘》、《中廣調》、《六角美人》、《茶花女》、《茫茫鳥》（2004）；歌仔戲聲樂曲（周子淇詞）：《兄妹對唱》、《粉粧樓》、《花嬌豔》、《探郎君》、《思君》、《思嘆》、《怒罵》（2005）；聖樂歌曲：〈你知道我愛你〉、〈步步跟隨〉、〈寶貴禱告良晨〉、〈雲散天自晴〉、〈慈愛牧者〉、〈但願每日行事為人〉、〈愛拯救我〉、〈靠近主〉（2006）；鋼琴敘事曲《渡》（2007）；聖樂歌曲（鄭香蘭詞）：〈貴人相挺〉、〈我的最愛〉、〈福杯滿溢〉、〈愛的延續〉、〈智慧〉、〈好厝邊〉、〈盡本分、有福分〉、〈珍藏於聖經〉、〈基督我主我王〉、〈救我脫離自己〉、〈恩上加恩〉、〈受難的兒女〉、〈上帝設法〉、〈花開花落〉（2007）。

梁銘越

（1941.10.11 中國北平（今北京））

作曲家、音樂教育家。父為箏樂演奏家 *梁在平。幼年曾隨父習古箏【參見箏樂發展】，並從胡瑩堂（參見●）習古琴，又從劉鳳松、劉鳳代習笙、雙簧、嗩吶（參見●）等中國樂器。對於中國器樂有深厚的家學淵源。1957 年考入第一屆●藝專（今 *臺灣藝術大學）音樂科，主修小提琴，亦從 *蕭而化學習作曲；1964年赴夏威夷大學音樂學院，主修小提琴及作曲；1966 年獲音樂系學士。而後轉入加州大學洛杉磯分校，修習民族音樂學與理論作曲，先後於1969 年、1973 年獲得碩士與博士。1975 年起，擔任德國國家學術基金會 DAAD（Deutscher Akademischer Austausch Dienst）柏林自由大學客座教授，1975 年任加拿大英屬哥倫比亞大學音樂學院副教授。1982 年任教於美國馬里蘭大學音樂學系，1987 年為馬里蘭大學音樂研究所所長。1990 年應 *東海大學音樂學系之邀，返臺擔任客座教授。1992 年任 *中國文化大學藝術研究所所長，1994 年任交通大學（今 *陽明交通大學）應用藝術研究所教授。1997 年受聘於北德州州立大學音樂學院，再度赴美擔任客座教授。其音樂創作包括管弦樂曲、室內樂、器樂曲、歌劇等。交響樂《神遊》、《浮雲》、《深情》及《易水寒》等曲，曾於加拿大溫哥華歌劇院等地演出。滾石唱片（參見●）發行的「道」系列唱片《問海》，獲 1986 年行政院新聞局 *金鼎獎；1987 年亦出版「道」系列之二《夢蝶》。1988 年獲第 13 屆 *國家文藝獎（《夢蝶系列》獲音樂器樂獎）。1992 年受 *行政院文化建設委員會（今 *行政院文化部）委託，創作大型歌劇《九歌》。1997 年由水晶唱片（參見●）發行音樂創作《成吉思汗的夢》。著有包括《歷史長河的民族音樂》（1991）等專書。梁氏以其中西樂器技巧，融合民族音樂與世界音樂的概念與元素，藉由電腦創作出具有中華文化意涵之音樂。（黃姿盈整理）

梁在平

（1910.2 中國河北高陽—2000.6.28 臺北）

古箏演奏家、作曲家，祖籍北平市（今中國北京）。少年時在北平求學，中學跟著史蔭美、張友鶴老師，學習古琴（參見●）、古箏及琵

琶（參見●）。後來赴美留學，但仍不忘演奏古箏，曾在美國電臺演奏，歸國前更舉辦演奏會。音樂修為雖來自家學淵源，其實是位理工學者，先在北平交通大學修習應用科學，1945年赴耶魯大學主修交通管理，1950年學成來臺任職交通部，但公餘之時大力推廣中國音樂，1953年與*高子銘共同組織了*中華國樂會，並擔任理事長一職長達二十五年，積極推動*國樂及箏樂文化【參見箏樂發展】，編有《中國樂典近代名人篇》、《中國樂器大綱》（中英文）、《唐代的音樂》等著作。並受聘在*中國文化大學音樂學系國樂組、⁺藝專（今*臺灣藝術大學）國樂科以及*臺灣師範大學音樂學系教授古箏，培育了許多優秀的箏樂家。代表著作有《擬箏譜》、《國樂概論》（中英文）、《琴影心聲》、《十六絃古箏獨奏曲》等，創作、編曲60多首。1992年又成立了中華古箏協會，倡導古箏藝術、更鼓勵新一代年輕作曲家創作。1988年舉辦了最後一場獨奏會後封琴，同年獲*行政院文化建設委員會（今*行政院文化部）頒發的「特別貢獻獎」。梁在平的16絃箏獨樹一格，部分傳承中州風格，與現在風行的21絃箏表現手法不同。創作的箏曲也有古琴的美感，尤其注重左手按揉箏絃，在他的箏曲常可聽到左手按揉的美韻，右手技巧首重觸絃部位的運用，這是梁在平箏樂美學的基本要素，被尊稱為「臺灣箏樂之父」。（顏綠芬整理）

參考資料：95-4, 96

重要作品

有聲錄音：《梁在平古箏獨奏全集》全集共3張（1969，臺北：四海唱片）；《梁在平箏路歷程（箏曲大全）》全集共3張（1969，臺北：四海唱片）；《梁在平古箏獨奏曲》（1969，臺北：四海唱片）；《中華國樂雅集古箏新曲》（1969，臺北：四海唱片）；《古箏協奏曲》（1969，臺北：四海唱片）；《梁在平教授箏曲珍品集》錄音帶5卷（1978，臺北：中華國樂會）；《潯陽夜月》（1978，鳳行唱片）；《梁在平教授箏曲珍品集》錄音帶3卷（1990，臺北：水晶唱片）；《古箏大師梁在平箏曲神品集》（1990，高雄：諦聽）；《梁在平教授、梁銘越父子箏簫合奏傑作集》錄音帶（臺北：聲美音樂帶）；《梁在平教

授箏樂新穎集》錄音帶（臺北：聲美音樂帶）；《梁在平教授箏曲珍品集》錄音帶3卷（臺北：聲美音樂帶）；《中國國樂大全（一）》（臺北：四海卡式錄音）；《箏曲珍品集》共3張（臺北：聲美唱片）；《梁在平教授箏曲珍品集》共2張（臺北：聲美唱片）；《箏曲心聲集》（臺北：聲美唱片）；《梁在平、梁銘越父子箏簫合奏傑作集》（臺北：聲美唱片）；《琴韻箏聲集》梁在平、梁銘越、汪振華合奏，（臺北：聲美唱片）；《梁在平的箏路歷程》CD 4張，游淑美獨奏（2001，臺北新店：游氏文化）；《柏舟：十六絃箏的無言歌》CD，李楓獨奏（臺北：東方紅音樂）；《心曲》CD，林碧香古箏演奏（生韻）。（編輯室）

聯合實驗管弦樂團

簡稱聯管【參見國家交響樂團】。（編輯室）

連瑪玉（Marjorie Learner）

（1884 英格蘭諾福克郡（Norfolk）庫郎索匹村莊（Grownthorpe）－1984.8.29）

英國長老教會女宣教師，。1909年來臺，1910年初抵達臺南，任教於長老教女學校【參見台南神學院】。由於她的音樂專長，加上英國家鄉的教會送她一臺風琴，使她成為臺灣史上第一位教授風琴的老師，在學校裡執教英文、音樂等學科，音樂素養相當高。她精通各種樂器、歌聲優美，早期訓練教會的聖歌隊時，她會雙手彈起四部和聲，一個人唱教兼彈奏，用手彈、嘴巴唱、用身體擺動或搖頭來打拍子。她也曾多次應邀為臺中州立彰化高等女學校（今⁺彰化女中）合唱團的音樂指導。同時也是臺灣基督長老教會聖詩委員，曾發行她親自編輯的聖歌（1934年發行，共有50首詩歌）。1912年與蘭大衛醫師（Dr. David Landsborough）結婚，暱稱「老蘭醫生媽」。1936年蘭醫師夫婦退休返回英國。（陳郁秀撰）參考資料：44, 82, 353

廖嘉弘

（1961.9.7 臺北）

小提琴家、指揮家。維也納音樂院演奏家文憑（Konzertfach-Diplom）及藝術碩士（Magister

artium）。1995 年返國任教迄今，爲 *臺灣師範大學音樂系專任教授，2021 年擔任 ✚臺師大音樂學院院長。演奏足跡遍及歐洲、美洲、澳洲及日本。曾於 1991 年獲選代表奧地利赴美於華府及紐約卡內基演奏廳舉行兩場「克萊斯勒紀念音樂會」，並接受美國國會圖書館特別提供克氏當年使用之 1733 年製瓜奈里（Guarneri del Gesu）珍貴名琴演出。於建國百年元旦升旗典禮，受邀在總統府前指揮國內八大交響樂團共同所組成的兩百人大型樂團。除演出教學之外，廖嘉弘特別重視樂團活動之於教育與推廣的重要，成立「弘音藝術」，致力於精緻藝術的推廣並舉辦多元化演出；更先後成立普羅藝術家樂團、安徒生愛樂，近年來深耕新北市音樂素養，擔任 *新北市交響樂團音樂總監，育成無數新生代頂尖音樂人才。（林婉真整理）

廖年賦

（1932.5.5 新北土城）

指揮家、小提琴教育家、作曲家。先後畢業於臺北師範學校（今 *臺北教育大學）音樂科、紐約市立大學布魯克林學院音樂研究所。優秀的音樂表現，使得他多年來受邀至歐亞各國，擔任交響樂團客席指揮。1968 年創辦世紀學生管弦樂團〔參見台北世紀交響樂團〕，在當時音樂文化尚未普及的年代，提供青少年一個學習的好環境。1975-1980 年間，曾數度帶領台北世紀交響樂團前往蘇格蘭亞伯丁市參加世界青少年交響樂團大會（International Festival of Youth Orchestra, Aberdeen）。1978 年率 ✚藝專（今 *臺灣藝術大學）樂團參加奧地利維也納青年音樂營交響樂比賽獲得第二名，於 1980 年率領台北世紀交響樂團參加奧地利維也納青年音樂營交響樂比賽獲得第一名。1990 年創辦臺北縣交響樂團〔參見新北市交響樂團〕。曾任 ✚藝專音樂科主任（1983）、*國家交響樂團副團長（1990）等職。他數十年來致力於小提琴教育，以及管弦樂團的訓練和演出，激勵無數青年學子走向音樂之路，進而提升國人音樂水準。代表著作包括：《管絃樂指揮研究》（1982）、《德弗札克新世界交響曲之研究》

（1986）等。此外，亦致力於音樂創作。2009 年獲第 13 屆 *國家文藝獎，爲國內首位獲獎指揮家；2021 年獲教育部第 8 屆藝術教育貢獻獎——終身成就獎。（顏綠芬整理）

重要作品
《少年兒童歌謠》（1963）、《木管四重奏》（1984）、《法雨鼓韻》打擊樂與弦樂合奏（1984）、《七夕》管弦合奏曲（1985）。

《廖添丁》管弦樂組曲

*馬水龍 1978 年受雲門舞集 *林懷民委託、1979 年完成的《廖添丁》舞劇音樂，爲管弦樂曲。在醞釀的過程中，作曲家頗費了一番心思，他自幼耳濡目染，常對日治時期劫富濟貧的義賊廖添丁的故事充滿好奇。受委託後，馬水龍曾到淡水八里鄉的「漢民祠」，也就是廖添丁的葬身之處尋求靈感，第一次毫無所獲，失望而歸；第二次竟找到了一個牌坊「漢之民也」，和一個藏在蘆葦叢中的石碑「神出鬼沒廖添丁」，大受激發而靈感泉湧。舞劇原分序幕及四幕，後來調整爲管弦樂組曲，包括序曲與五個樂章：一、〈大稻埕夜巷〉；二、〈日人宅第〉；三、〈霞海城隍廟會〉；四、〈淡水河畔〉；五、〈遇難〉。馬水龍將故事中五個主要人物廖添丁、少女、日本巡佐、劣紳、乞丐各賦予性格分明的主導動機，主角廖添丁動機有兩個，一個是悲壯氣概的，另一個是詼諧性質的。曲中主要以西方作曲技法爲主，也運用了五聲音階，和鑼鼓、簫、笛、大廣絃（歌仔戲伴奏裡的中音胡琴樂器）（參見 ●）等地方戲曲樂器和效果，是一首老少咸宜，充滿戲劇性的音樂。（顏綠芬撰）參考資料：74, 118

林澄沐

（1909.3.10 臺南—1961.6.1 日本東京）

聲樂家。臺南望族，漢醫林鶴鳴四子。1924 年自臺南公學校（今臺南大學附設實驗小學）畢業後，進入臺南市私立長榮中學校〔參見長榮中學〕就讀，在此受到西方音樂啓蒙，隨 *滿雄才牧師娘學鋼琴，又在 *吳威廉牧師娘指導下學習聲樂與樂理，並經常參加 *太平境教會

聖歌隊的活動。1928年前往日本進入京都同志社中學，成爲在同志社中學男聲合唱團 Glee Club 中一員。中學畢業後，在植村環牧師的教會及其他教會指導臺灣基督教青年會的聖歌隊。1932 年進入東洋音樂學校就讀，主修聲

樂，但在家人反對之下，只得轉學進入東京昭和醫專（今昭和醫科大學）。雖然放棄音樂學業，但仍私下拜原信子、山田耕筰和三浦等多位名師學習聲樂，並曾參與 1934 年東京「臺灣同鄉會」舉辦的*鄉土訪問演奏會和 1935 年臺灣新民報社爲賑濟災民而發起的*震災義捐音樂會。林澄沐醫專畢業後經教會介紹與李春生孫女李翼翼結婚，並在日本東京開業，診所名爲「林耳鼻喉科醫院」。1943 年 11 月林澄沐曾參加日本每日新聞社和 NHK 廣播公司主辦的第十二次日本全國音樂比賽大會，榮獲男高音首選。1961 年 5 月 25 日獲得日本醫學博士學位，卻於幾天之後心肌梗塞發作，病逝於日本東京家中，得年五十二歲。（陳郁秀撰）參考資料：101, 214

林澄藻

（1899.6.4 臺南―1973.9.30 臺南）
音樂教育家。臺南望族林朝英後代。自幼父母早逝，由叔叔林鶴鳴（*林澄沐之父）撫養長大。1915 年進入臺南長老教中學【參見長榮中學】就讀，1917年前往日本早稻田大學政治經濟學系就讀。1927 年自日本學成返臺，隔年即獲邀回到母校長榮中學任教，除了教授英文、音樂、歷史與算術等科目外，還擔任班級導師、學寮（宿舍）舍監和學生音樂社

團指導老師。1932 年協助成立學校口琴隊和合唱團，1941 年成立管樂隊，期間亦擔任校友會幹部。從 1928 年到校任職開始，一直到 1945年離職爲止，長達十八年的時間，長榮中學的音樂活動都和林澄藻有關。除了在學校推動學生音樂社團活動之外，林澄藻大部分的音樂活動皆和臺灣基督教長老教會有關。1912 年左右南部許多教會開始陸續設立聖歌隊，並教授樂理與風琴，當時最富盛名的聖歌隊便是林澄藻、黃蕊花夫婦所指導的*太平境教會聖歌隊。林澄藻與黃蕊花夫婦經常參與教會各項活動，例如 1934 年「基督教青年夏令營」音樂會、1938 年 8 月彰化文人社團「礦溪會」在臺南舉辦之音樂會、1959 年 9 月 5 日在臺南太平境教會舉行家族音樂會及臺灣基督教青年會聖樂合唱團神劇《彌賽亞》（Messiah）演出等。林澄藻晚年公開音樂演出不多，但卻是其他教會音樂家音樂會常客。1973 年 9 月 30 日因腦溢血病逝，享年七十四歲。（陳郁秀撰）參考資料：214

林福裕

（1932.11.19 臺北木柵―2004.6.18 美國西雅圖）
作曲家、音樂教育家，筆名一夫、牧童心、白蕊。從小受外祖母與母親音樂的啓發，原攻讀美術的他，轉入了音樂界。1952 年畢業於✚臺北師範（今 *臺北教育大學）音樂科，應聘於福星國校任教。與當時的校長林煉著手籌組了臺灣兒童合唱團的鼻祖――「福星國校兒童合唱團」。並曾擔任 *臺北市教師交響樂團（今 *臺北市立交響團）副指揮。1962 年✚臺視開播，他所寫的第一首廣告歌〈藍寶！藍寶！〉頗受歡迎，後來他譜了許多首知名的廣告曲〈大同大同國貨好〉、〈乖乖！乖乖乖！〉等，可說是臺灣第一代電視廣告音樂人，更將閩南語唸謠〈天黑黑〉（參見●）、〈白鷺鷥〉譜曲，讓這兩首唸謠傳唱全臺。1960 年代由他所組織的幸福男聲合唱團（參見四）所灌錄的唱片，曾創下百萬張的歷史性銷售紀錄。1989 年健康失調，移居美國專心養病，仍未放棄創作。1993 年成立心聲文教基金會，開始他專職

作曲家的生涯，新作品紛紛問世。1994年貢獻己力，自費於印尼、馬來西亞、新加坡等地，為當地教會全心力投入培訓兒童詩班的師資，並編寫聖樂曲集。1995年與*蕭泰然合作譜寫了史上第一本《臺語創作藝術歌曲集》並錄製CD，開啟臺灣爾後全面重視各族群母語歌曲的風潮。除了上述在臺灣音樂方面的貢獻，他還襄助*呂泉生訓練早期的*榮星兒童合唱團，又與*王尚仁、陳平三、鄭文魁、*歐秀雄等人先後成立「臺北（基督教）兒童合唱團」、「心聲主婦合唱團」與「第二代幸福男聲合唱團」，宣揚臺灣文化，而其個人亦常受邀至海外擔任合唱團客席指揮，廣載佳譽。2004年病逝於美國，享年七十三歲。（黃雅蘭、顏綠芬合撰）參考資料：312, 322

重要作品

一、廣告歌曲：〈藍寶！藍寶！〉、〈大同大同國貨好〉、〈乖乖！乖乖乖！〉。

二、閩南語唸謠：〈天黑黑〉、〈白鷺鷥〉。

三、歌曲集：《臺語創作藝術歌曲集》（1995，臺北：鄉頌）、《最新臺語合唱曲集》、《讚美詩歌獨唱曲集》（1998，臺北：柏福）；聖樂曲集《精選兒童詩班曲集》（2000，臺北：樂韻）、《臺灣原住民風味讚美詩》（1998，臺北：柏福）、《臺語創作藝術歌曲集》（1995，與蕭泰然合作並錄製CD）。

林公欽

（1951.7.7 臺北）

鋼琴教育家、藝術教育家。*臺灣師範大學音樂學系畢業，法國國立巴黎第八大學音樂碩士、博士。曾任*臺北市立大學音樂學系專任教授，臺北市立師範學院音樂教育學系系主任、教務長，臺北市立教育大學代理校長、人文藝術學院院長；並兼任✚臺師大音樂系教授。教授鋼琴、鋼琴室內樂、鋼琴作品研究等。1988年獲教育部「大專教師赴法研習音樂獎學金」赴法進修，1992年獲選進駐「法國巴黎國際藝術村」藝術交流，2000年獲行政院✚國科會甲種研究獎勵；並於2006年行政院女性領導發展研究班結業。

重要著作、論文、演講與演奏包括《鋼琴踏板使用研究》（1987）、《舒曼鋼琴連篇曲集之研究》（1992）、《舒曼鋼琴變奏曲》（2003）、《舒曼鋼琴曲集》（2005）、《馬水龍──詩禪情懷之臺灣本土作曲家》（2016，與蕭慶瑜合著）等專書，碩士論文 L'etude de la Societe Taiwanaise et Developpment de la Musique Pendant ces Quarante Dernieres Annees（近四十年來臺灣社會音樂發展情況）（1990）、博士論文 Les Variations dans la Musique pour Piano de Robert Schumann: Contexte, Style, Perspectives pour l'interpretation（舒曼鋼琴變奏曲樂曲分析與詮釋看法）（2000）。專題演講、文章包括〈音樂與舞蹈──語言互動之重要性〉（2008）、〈提升美學素養，享受藝術生活〉（2010）、〈鋼琴室內樂〉（2012）、〈曲目的建立與運用〉（2014）等。與*臺北市立國樂團於*中正文化中心音樂廳開幕典禮演奏《錦繡祖國》協奏曲、*臺北市立交響樂團、*臺灣交響樂團合作鋼琴協奏曲外，並經常與音樂家們以鋼琴室內樂方式演奏，如：「第一屆臺灣國際鋼琴音樂節──32隻手與八架鋼琴的邂逅」演出。

多次擔任教育部專案計畫主持，包括國民小學師資培用聯盟「藝術與人文學習領域」教學中心（2012）、「研議國小教師加註藝術與人文專長專門科目學分對照表」（2013）、「音樂類國際競賽專業人才培育」（2015）、「音樂類國際競賽分級之分析」（2015）、「北區藝術教育推動資源中心」（2016）、「藝峰飛翔──推動高級中等學校藝術才能班學生參與國際藝術競賽」（2016）等。

除了在19世紀浪漫時期的舒曼鋼琴音樂研究著力甚深，亦多次擔任國內外鋼琴競賽之評審。更在高中以下音樂教育之變革與推動、大專院校藝術系所之評鑑，深具貢獻。

擔任音樂類諮詢、評審委員，包括*行政院文化建設委員會「臺灣國際鋼琴大賽」及「音樂人才庫培訓計畫」【參見鋼琴音樂】、*臺灣交響樂團「音樂人才庫培訓計畫」及「鋼琴協奏曲大賽」、行天宮資優學生長期培育專案音樂類【參見行天宮菁音獎】、教育部公費留學音樂類、*全國學生音樂比賽、義大利羅馬國

際鋼琴大賽、臺灣臺北蕭邦國際大賽〔參見中華蕭邦音樂基金會〕、中華民國臺灣國際鋼琴大賽等。以及包括＊國家文藝獎（音樂類）、教育部藝術教育會（專業藝術教育）、高等教育評鑑中心藝術學門系所評鑑、十二年國民基本教育藝術領域課程綱要研修小組〔參見音樂資賦優異教育〕等藝術類委員。（劉瓊淑撰）

林谷芳

（1950.5.18 新竹）

禪者、文化學者與評論家。以跨界身分在 1990 年代的臺灣文化建構上扮演了一定角色，也讓他的音樂作為，帶有濃厚的文化觀照及跨界色彩。林谷芳 1965 年開始習禪及琵琶，1968 年入⊕臺大人類學系。1974 年開始教授琵琶（參見●），臺灣專業科系第一代的琵琶演奏家幾乎盡出他的門下。1988 年開始從事評論工作，範圍廣及於文化藝術各層面，所寫藝評包含樂評、劇評、舞評等，前後計發表 200 餘萬言文字，在此他以批判性角度就「國樂交響化」問題，寫作兩岸最多的文字。1989 年起長期在民間書院講學，主題之一即為「中國音樂美學」，影響了社會其他領域者對中國音樂的了解。1993 年成立「忘樂小集」，以實際製作演出，彰顯民間音樂的生活性與文人音樂的生命性。1997 年出版《諦觀有情──中國音樂裡的人文世界》，是結合美學書寫與經典樂曲編纂的中國音樂人文代表性著作，對中國音樂人文思想及表現手法之間的關係作了大系統的詮釋。該書並於 1998 年在中國出版，影響了大陸民樂的美學觀照。除在人文理念上對中國音樂作系統性詮釋外，林谷芳具生命性與文化性的跨界音樂作為，亦成為他在音樂上被認知的一個焦點。1991 年他創建「茶與樂對話」的藝術形態，結合茶與音樂的展現，成為臺灣茶文化重要的一環。此表演在 1998 年以「書與

唱片」的形式出版。2004 年他所出版「書與樂」作品《生命之歌──從胎教到生命完成》，則是胎教與生命修行的音樂書。此外，他的觀照亦及於本土音樂，出版了「書與樂」的作品《本土音樂的傳唱與欣賞》。教育上，林谷芳除了早期的琵琶教授外，於 1996 年任＊南華大學教授，開設中國音樂課程，2000 年成立佛光大學藝術學研究所，亦招收中國器樂演奏者予以跨界訓練。演出上，1980 年代末林谷芳的「解說性音樂會」其後蔚為風氣。其專題音樂會包括「浦東派的琵琶藝術」、「細說從頭話春江」、「千古閨情一漢宮」、「葬花吟」、「釵頭鳳」等。重要論文與專書包括〈浦東派的琵琶藝術〉（1987）、〈從「塞上曲」看琵琶流派在左手指法運用上的基本分野：一個演奏法與風格間的初步探討〉（1994）、〈從傳統音樂美學看國樂交響化的困境〉（1994）、《諦觀有情──中國音樂裡的人文世界》（1997）、《本土音樂的傳唱與欣賞》（2000）、《禪樂何在──有關禪與藝術的一點思索》（2000）、《生命之歌──從胎教到生命完成》（2004）、《道藝交參──臺灣當代佛教音樂建構上幾個問題的思索》（2006）等。（施德玉撰）

林懷民

（1947.2.19 嘉義新港）

臺灣舞蹈家、編舞家、文學家，雲門舞集、雲門舞集基金會、雲門舞集舞蹈教室創辦人。曾祖父林維朝是前清秀才，祖父林開泰為留日醫生，父親林金生則為臺灣首任嘉義縣長。十四歲於《聯合副刊》發表第一篇作品〈兒歌〉，並以此稿費上了生平第一次的舞蹈課，為期兩個月。二十二歲出版中篇小說《蟬》（1969，臺北：仙人掌），是 1970 年代文壇矚目的作家。政治大學新聞學系畢業後赴美國，於密蘇里大學新聞學系碩士班、愛荷華大學英文學系小說創作班攻讀藝術碩士學位，並正式進入瑪莎·葛蘭姆（Martha Graham）、摩斯·康寧漢（Merce Cunningham）舞蹈學校研習現代舞。回臺後，1973 年 5 月成立雲門舞集出任藝術總監，並受到＊中國現代樂府之邀請，二度合作

「舞蹈音樂會」，並爲之編舞。1998 年雲門創立雲門舞蹈教室、翌年五月成立子團「雲門舞集二」。1970 年代曾提出「中國人作曲，中國人編舞，中國人跳舞給中國人看」的口號，與許多作曲家如 *馬水龍、*賴德和、*許博允、陳揚等人合作《廖添丁》【參見《廖添丁》管弦樂組曲】、《紅樓夢》【參見《紅樓夢交響曲》】、《白蛇傳》、《夢土》、《薪傳》等舞劇，這些爲舞蹈編作而委託的音樂創作，對於推動臺灣當代音樂創作貢獻卓著。自雲門創立五十多年以來他共編作超過 60 齣舞碼，包括《寒食》、《春之祭禮・臺北 1984》、《小鼓手》、《我的鄉愁，我的歌》、《輓歌》、《九歌》、《流浪者之歌》、《家族合唱》、《水月》、《焚松》、《行草》系列、《竹夢》、《風景》等，均爲雲門舞集重要作品。除了舞蹈方面的成就之外，林懷民曾兩度應邀歌劇《羅生門》、《托斯卡》導演。林懷民的藝術成就令他獲得許多榮譽，如 1996 年獲紐約市政府文化局頒「亞洲藝術家終身成就獎」、1999 年獲有「亞洲諾貝爾獎」之稱的麥格塞塞獎（Ramon Magsaysay Award），同時獲中正大學頒贈榮譽博士學位，使他成爲第一位獲此榮譽的臺灣表演藝術家。2000 年國際芭蕾雜誌將他列爲「年度人物」、歐洲舞蹈雜誌選爲「20 世紀編舞名家」。2005 年獲選 Discovery 頻道臺灣人物誌，也登上美國 *Time* 雜誌的 2005 年亞洲英雄榜。2007 年獲得 *臺北藝術大學頒贈名譽博士，並於該校二十五週年校慶活動舉辦個人系列創作講座及舞蹈作品欣賞會等活動。其他重要獎項包括臺灣 *國家文藝獎、吳三連文藝獎【參見吳三連獎】、*行政院文化獎、世界十大傑出青年、香港演藝學院榮譽院士、傑出華人「霍英東貢獻獎」等。除編舞作品外，另有文字著作。（盧佳培、顏綠芬合撰）參考資料：83

重要作品

一、舞劇：《廖添丁》（1979）、《紅樓夢》、《白蛇傳》、《夢土》、《薪傳》。

二、舞碼：《寒食》、《春之祭禮・臺北 1984》、《小鼓手》、《我的鄉愁，我的歌》、《輓歌》、《九歌》、《流浪者之歌》、《家族合唱》、《水月》、《焚

松》、《行草》系列、《竹夢》、《風景》等六十多齣。

三、歌劇導演：《羅生門》、《托斯卡》。

四、著作：〈兒歌〉（1961，臺北：聯合報）；中篇小說《蟬》（1969，臺北：仙人掌）；《說舞》（1981，臺北：遠流）；《擦肩而過》（1989，臺北：遠流）；《雲門舞集與我》（2002，上海：文匯）；《摩訶婆羅達》翻譯（1990，臺北：時報）。

五、獲獎：臺灣十大傑出青年（1977）；吳三連文藝獎（1980）；國家文藝獎（1980、2002）；世界十大傑出青年獎（1983）；紐約市政府文化局終身成就獎（1996）；麥格塞塞獎（Ramon Magsaysay Award）（1999）；傑出華人霍英東獎貢獻獎（2001）；臺北市傑出市民獎（2003）；行政院文化獎（2003）等。

六、榮譽學位：香港演藝學院榮譽院士（1997）；中正大學榮譽博士（1999）；交通大學榮譽博士（2003）；香港浸會大學榮譽文學博士（2004），臺灣大學文學院名譽博士（2006）等。

林佳瑩

（1990.2.6 基隆）

作曲家。以 Chia-Ying Lin 之名爲國際所熟悉。自幼學習鋼琴。理論作曲先後於 *臺北藝術大學師事 *楊聰賢、英國曼徹斯特大學師事 Philip Grange；義大利國立羅馬音樂院師事 Matteo D'Amico。2017 年獲選於匈牙利彼得・艾特沃許當代音樂基金會（Peter Eötvös Foundation）隨 Eötvös 進修作曲。曾受邀於英國愛樂管弦樂團與皇家愛樂協會作曲學會，隨 Unsuk Chin 進修作曲；於義大利 Accademia Nazionale di S. Cecilia 隨 Ivan Fedele 進修作曲。其創作受到英國《泰晤士報》*The Sunday Times* 讚爲「才情顯赫」（manifest flair）。自 2015 年起，於國際間屢獲作曲獎項殊榮，包含 2018 年英國皇家愛樂協會作曲獎（Royal Philharmonic Society Composition Prize），爲該組織活躍逾二世紀、獎項成立七十年來首位臺灣得主；義大利法魯利國際作曲比賽（International Com-

position Competition Piero Farulli）首獎、芬蘭西貝流士國際作曲大賽（International Jean Sibelius Composition Competition）第三名、韓國歌德學院委託創作獎、美國西雅圖管弦樂團 Celebrate Asia 國際作曲比賽首獎、*臺灣交響樂團青年音樂創作競賽首獎。2021 年榮獲國際樂界權威西門子音樂基金會（Ernst von Siemens Musikstiftung）之委託創作。演出足跡橫跨歐、美、亞三大洲，合作樂團包含英國愛樂管弦樂團、美國西雅圖管弦樂團、德國波鴻交響樂團、巴黎 Ensemble Intercontemporain、❶國臺交、*國家交響樂團、巴雀弦樂團、瑞士琉森音樂節當代管弦樂團、義大利 Quartetto Maurice、法國 Quatuor Béla、英國 Psappha、韓國 TIMF 樂團、香港創樂團、*臺北市立國樂團等。作品錄音包含獨奏曲《永恆之歌》、《凝視》；管弦樂作品《模稜之界》、《啞》；室內樂《間奏曲：米諾陶》。樂譜《弦樂四重奏》由義大利 RICORDI 出版；部分室內樂與獨奏作品由羅馬 Ermes 404 出版。（陳麗琦整理）

重要作品

《Chanson Perpétuelle》（永恆之歌）（倫敦 Orchid Classics 發行：2018 William Howard 獨奏專輯）（2012）；《The Gaze》（凝視）鋼琴獨奏（羅馬 Ermes 404 樂譜出版；錄音由大聲藝術發行，何婉甄獨奏專輯）（2014）；《String Quartet》（弦樂四重奏）（義大利 RICORDI 出版樂譜）（2015）；《Viaggio della Seta》九重奏（韓國歌德學院委託創作）、《在月光下》為女高音、男中音與鋼琴的微歌劇（2017）；《Tradimento》（法國小提琴家 Marc Danel 委託創作：羅馬 Ermes 404 出版樂譜）（2018）；《Intermezzo to the Minotaur》（間奏曲：米諾陶）室內樂（英國皇家愛樂協會委託創作：2020 錄音，由倫敦 NMC Recordings 出版）、《ISOLARION》弦樂四重奏（法國 Quatuor Béla 與瑞士 Archipel 音樂節委託創作：羅馬 Ermes 404 出版樂譜）（2018/19）；《返景入聲林：山歌意象》大型室內樂（國家交響樂團與行政院客家委員會委託創作）（2019）；《啞》管弦樂曲（2019，臺灣交響樂團出版錄音）；《Anamorphosen》弦樂團（2020，巴雀弦樂團委託創作）；《寫生》笙與國樂團（臺北市立國樂團

委託創作）、《Into the Silent Ocean: Listening to Cetaceans》室內樂（瑞士琉森音樂節委託創作）、《Dear Heart-Strings,》室內樂（西門子音樂基金會委託創作，羅馬 Ermes 404 樂譜出版）、《Corpo a Corpo》二重奏（羅馬 Ermes 404 樂譜出版）（2021）。

林克昌

（1928.3.21 印尼馬辰－2017.6.15 澳洲墨爾本）

華裔小提琴家、指揮家。曾祖父來自中國福建泉州，外曾祖母則是當地部落酋長的女兒。九歲接觸小提琴，十三歲時跟隨一位流亡到印尼的俄羅斯琴師正式學琴。十五歲時，加入雅加達廣播交響樂團，後晉昇為首席；1946 年獲獎學金進入阿姆斯特丹音樂學院就讀，1950 年獲小提琴榮譽文憑後，續赴法國並考進巴黎音樂院；翌年即成為羅馬尼亞小提琴大師安奈斯可（George Enescu, 1881-1955）入室弟子，除主修小提琴演奏外，兼修室內樂。1955 年為履行印尼政府助學貸款償還，回到雅加達廣播交響樂團工作。1958 年與舞者石聖芳結婚，時值印尼排華浪潮方興未艾，處處遭受歧視，因而與妻子移民中國，卻因此被捲入文化大革命風暴。逃離中國後，林克昌夫婦輾轉流離澳門、香港、澳洲之間，曾任香港愛樂音樂總監、雪梨交響樂團小提琴手。1991 年妻子應邀來臺指導雲門舞集【參見林懷民】，夫妻二人移居臺灣；1992 年任教於 *藝術學院（今 *臺北藝術大學），翌年因屆齡必須退休，但仍留在臺灣教琴、指揮。合作過的樂團有❶省交（今 *臺灣交響樂團）、名弦室內樂團（*簡名彥 1988 年出資組成，1996 年 1 月後停止活動）、*國家音樂廳交響樂團。2002 年任 *長榮交響樂團首任音樂總監與首席指揮。（顏綠芬撰）參考資料：29

林品任

（1991.7.6 美國亞歷桑納州鳳凰城）

小提琴家，以 Richard Lin 之名為國際所熟悉。出生於美國，後隨父母返臺受教育。四歲開始學習小提琴，十一歲便與 *臺北市立交響樂團

於 *臺北中山堂演出，十六歲隨李東亨（Gregory Lee）赴美深造。畢業於寇蒂斯音樂學院及茱莉亞音樂學院，師事亞倫・羅桑（Aaron Rosand）與路易斯・卡普蘭（Lewis Kaplan）。

獲英國古典音樂雜誌 The Strad 讚譽為「天生的演奏家」，林品任於 2018 年獲美國印第安納波利斯國際小提琴大賽（International Violin Competition of Indianapolis）第一名，為首位獲得此殊榮之華人。2013 年獲日本仙台國際小提琴大賽（Sendai International Violin Competition）第一名及多項特別獎；在德國漢諾威國際小提琴大賽（Joseph Joachim International Violin Competition Hannover, 2015）、波蘭維尼奧夫斯基國際小提琴大賽（International Henryk Wieniawski Violin Competition, 2016）、新加坡國際小提琴大賽（Singapore International Violin Competition, 2015）以及紐西蘭麥可希爾國際小提琴大賽（Michael Hill International Violin Competition, 2011）等重要賽事亦奪得大獎。為臺灣少數在國際大賽中頻獲獎項的優秀音樂家。目前活躍於國際樂壇，合作演出的國際知名樂團，包括北德廣播、波茲南、波羅的海、羅茲、新墨西哥、奧克拉荷馬、奧克蘭、名古屋、仙台、武漢等愛樂交響樂團；印第安納波利斯、歐登堡、日本讀賣、東京、九州、上海、新加坡等交響樂團；橫濱、金澤、慕尼黑、阿瑪迪斯、瓦隆皇家等室內樂團；以及臺灣 *國家交響樂團等。2022 年 6 月登上紐約卡內基音樂廳舉行個人獨奏會。林品任亦積極拓展室內樂領域，2020 年加入紐約林肯中心室內樂協會（The Chamber Music Society of Lincoln Center）與來自世界各地的協會音樂家們巡迴演出。在音樂教育上也不遺餘力，除了在國內外屢屢受邀指導國際大師班外，也在 2021 年受聘為 *臺北教育大學音樂系專任教授。林品任目前使用現代製琴泰斗齊格蒙多維奇（Sam Zygmuntowicz）2017 年所製名琴，以及由印第安納波利斯大賽贊助的 1683 年 "Ex-Gingold" Stradivarius 史特拉底瓦里名琴。（盧佳君撰）

林橋

（1922.4.22 英國倫敦）

鋼琴家，音樂教育家。1928 年由英籍教授啓蒙學習鋼琴，1935 年秋舉家搬遷上海，拜於義籍鋼琴家兼指揮家 Maestro Mario Paci 門下，1939 年與上海工部局交響樂團演出莫札特（W. A. Mozart）協奏曲，後曾應邀於南京、廈門、香港舉行多次鋼琴獨奏會。1943 年畢業於 ⊕上海音專，由於成績優異留校任助教。1946 年來臺。1952 年受聘於臺灣省立師範學院（今 *臺灣師範大學），並先後於 ⊕藝專（今 *臺灣藝術大學）、*光仁中小學音樂班教授鋼琴。1957 年秋隨中華民國友好訪問團作東南亞巡迴演出鋼琴獨奏。1968 年秋為提倡普及臺灣室內樂教育，與 *鄧昌國、*司徒興城、*張寬容等人組成四重奏團，除定期演出外，曾多次作環島巡迴演出，對推動臺灣室內樂教育貢獻頗多。（編輯室）參考資料：117

林秋錦

（1909.11.1 臺南－2000.2.8 高雄）

聲樂家。父母均為基督教長老教會傳道師，在家中排行第三，家族中多人習醫，林秋錦是唯一以音樂為專業者。自臺南市花園尋常高等小學校（今臺南市公園國小）畢業後，進入長老教女學校（今長榮女中）〔參見台南神學院〕就讀，在教會學校的音樂氣氛濡沐下，林秋錦在少年時期對西方音樂已有體會。1928 年 6 月中學畢業後，隨大姊赴上海，準備進入上海音樂學府進修未 果，於隔年轉赴日本，進入日本音樂學校就讀，主修聲樂。1933 年 3 月 31 日以優異成績畢業後，獲選參加日本「讀賣新聞社」在東京日比谷公會堂舉辦的「樂壇聲樂新秀演唱會」，當時樂評以「與眾不同的聲音」來形容林秋錦的演出。在日留學期間，林秋錦曾參加 1934 年 *鄉土訪問演奏會以及 1935 年 *震災義

捐音樂會，演出曲目為貝多芬（L. v. Beethoven）的歌劇《里昂烈特》（Leonore）選曲〈我心慕你〉（O wär ich schon mit dir vereint），以及威爾第（G. Verdi）歌劇《遊唱詩人》（Il Trovatore）的〈火焰在燃燒〉（Stride la vampa）。自1935年，林秋錦在母校長老教女學校擔任音樂教師，創設 ✚長榮女中合唱團，義務個別指導學生，並經常舉辦校內外音樂會，對日治時期臺灣南部音樂風氣的倡導，貢獻良多，至1950年辭去教職。1948年另創辦聲樂私塾，每年11月定期在 *臺北中山堂舉辦演唱會。1949、1950兩年曾與臺北鋼琴專攻塾【參見張彩湘】舉行聯合音樂會。1949年臺灣文化協進會主辦的第二次音樂發表會演唱。1950年秋，林秋錦應✚省交（今 *臺灣交響樂團）的團長 *蔡繼琨之邀，任該團合唱團團長兼特約歌唱家，經常與該團在定期音樂會中聯合演出。1951年起受聘為臺灣省立師範學院（今 *臺灣師範大學）音樂學系聲樂副教授，1954年起又兼任國防部✚政工幹校（今 *國防大學）音樂學系教職。在此期間，林秋錦不僅多次舉辦學生音樂學習成果發表會，也常和 *戴粹倫、戴序倫、*張彩湘等合作演出。1976年秋，應✚台南家專（今 *台南應用科技大學）之邀，受聘擔任音樂科教授兼科主任三年之久，每週往返、南北奔波，為培育下一代音樂人才而奉獻心力。1980年林秋錦自✚臺師大音樂學系退休，但在當時兩位系主任 *張大勝、*曾道雄先後懇請之下，又復兼任了三年音樂學系教授，直到1983年才真正結束了近五十年的教育生涯，今日在臺灣樂壇活躍的聲樂家如陳明律、*金慶雲、*任蓉、*劉塞雲、范宇文等，大都出自她的門下。終身未婚的林秋錦在退休後仍奉獻時間於音樂教育，除了私下教授學生外，仍義務擔任✚長榮女中校友合唱團、中山教會以及日語長老教會的城中和天母兩教會聖歌隊指揮，並經常在慈善音樂會中演出。2000年2月8日辭世，享年九十一歲。（陳郁秀撰）參考資料：95-24

林榮德

（1937.4.6 臺南歸仁）

兒童音樂教育家。1961年畢業於 *臺灣師範大學音樂學系，主修鋼琴，1964年至德國斯圖加國立音樂及表演藝術學院學習鋼琴，於奧地利薩爾茲堡莫札特音樂學院，結識德國現代音樂作曲家與音樂教育家卡爾・奧福（Carl Orff）。有感於奧福音樂教育的新觀念，能強化創作與思考能力的提升，於是決定將其音樂教育理論引進臺灣，與 G. Keetman 女士合編《臺灣兒童音樂合奏曲集》（1979，臺南：榮德），由美國MMB出版社發行。1973年返臺創辦「林榮德兒童音樂班」至今，分別設立臺北市吉林教室、信義教室、臺南市中正教室、中華教室、臺中教室、高雄教室和屏東教室，推動奧福兒童音樂教學與木笛教學，並從德國代理MOECK之木笛和 Studio 49 教室的全套奧福敲擊樂器與教材。1985年開始在臺南舉辦奧福國際音樂教學研習夏令營，吸引臺灣各級音樂老師熱情參與，並為臺灣的音樂教育工作者打開一扇通往綜合的、靈活而感性的、即興式與創造式的教學思維，為臺灣的音樂教育思潮注入新的氣象【參見奧福教學法】。此外，林氏亦是一位美術創作者，雖未受過正式的專業訓練，但繼承其母親的藝術天分，在繪畫上有不錯的成績。2003年臺美基金會頒發「人才成就獎」，肯定他在藝術方面的貢獻。2004年逐漸淡出「林榮德兒童音樂班」之經營。（劉嘉淑撰）參考資料：31

林聲翕

（1914.9.5 中國廣東新會－1991.7.14 香港）

香港作曲家。就讀廣州美華中學期間，由美籍教師凱瑟琳・班德（Katherine Bond）啟蒙鋼琴演奏，開始接觸音樂。在此期間，彈琴成為他唯一的娛樂。遂決定以音樂作為一生職志。1931年考入廣州音樂學院，師從黃晚成學習鋼琴。1932年考入✚上海音專，主修鋼琴，師事比必可華教授夫人（拉沙列夫），副修理論與作曲。當時在校時編入和聲學 B 班，由蕭友梅校長親自授課。因和聲習作表現優異，蕭校長

主動將他轉入和聲學 A 班，由＊黃自教導。由於黃自的指導，啟發他對理論與作曲的濃厚興趣，領悟了音樂不只是技術面的學問，同時亦是思想與感情、哲學與美學的結合。因此，轉為主修理論作曲，師事蕭友梅、黃自，結果成績斐然；與賀綠汀、劉雪庵（參見四）、陳田鶴、江定仙並稱黃自座前的五大門徒。1935 年以優異成績畢業，隨後擔任廣州中山大學音樂學系講師。

抗戰時日本軍隊南侵，廣州淪陷，迫使他避居香港，以教學為生。在粉筆生涯之餘，曾應哥倫比亞唱片公司之邀，灌錄其抗戰歌曲的作品，如〈保衛中華〉、〈滿江紅〉、〈白雲故鄉〉等十餘首，流傳甚廣。後與音樂同好組織華南管弦樂團，親自擔任指揮，是香港首創的管弦樂團。1941 年日本掀起太平洋戰爭，香港淪陷，隨即赴戰時陪都重慶，應邀擔任教育部中華交響樂團指揮達七年之久。在全面抗戰時期，中華交響樂團是唯一具水準的管弦樂團。同時在重慶音樂學院任教，培育出不少優秀的學生，如：＊鄭秀玲、江心美、蕭崇凱、丑輝瑛等等。1945 年戰爭結束後，隨國立音樂學院遷往南京執教，並率領中華交響樂團在重慶、昆明、成都、蘇州、杭州、上海、南京等地，作慶祝勝利的巡迴公演及勞軍演出，創下先後指揮 300 餘場音樂會之紀錄。1949 年南京淪陷，再度遷居香港，應聘為華南管弦樂團指揮。並於 1961 年在香港德明書院創辦音樂學系，並親兼主任職務。而後擔任清華書院音樂學系主任達十餘年之久，邀請香港、九龍、澳門的樂壇人士趙梅伯、韋瀚章、＊黃友棣、黃永熙、胡然、許建吾、邵光、周書紳、楊育強、楊羅娜、費明儀、凌金園等教授執教。1971 年，為響應在臺灣發起的中華文化復興運動【參見國家文化總會】，應教育部文化局的邀請，來臺舉行「林聲翕教授作品發表會」，並親自指揮＊臺北市立交響樂團演出，同時出版《林聲翕教授作品專輯》。此後數年，數度回臺指揮✛省交（今＊臺灣交響樂團）、✛北市交、各大專院校音樂科系合唱團演出。1987 年 10 月 31 日，為慶祝＊中正文化中心「國家音樂廳」開幕慶典，演出其新作品《獻堂樂》管弦樂合奏作品，及《抗戰史詩》管弦樂與大合唱、《中華頌歌》合唱交響詩、《蔣公紀念合唱交響詩》，他親自指揮＊臺灣師範大學、✛政戰學校（今＊國防大學）合唱團、＊實驗合唱團暨＊聯合實驗管弦樂團（今＊國家交響樂團）聯合演出。1989 年，應邀赴美在舊金山戴維斯音樂廳，指揮 300 人合唱團演出黃自《長恨歌》清唱劇。1990 年應邀赴北京參加✛上海音專五十週年校慶，與樂壇同窗好友得以重聚。1991 年 1 月，✛省交為慶祝中華民國建國八十年大慶，特邀林氏來臺客席指揮演出其作品《中華頌歌》，此次演出卻成為他指揮生涯中的絕響，他不幸於 1991 年 7 月 14 日因腦血管破裂，逝世於香港，享年七十七歲。（陳威仰整理）參考資料：117

重要作品

一、歌曲：〈滿江紅〉宋・岳飛詞（1932）；〈白雲故鄉〉韋瀚章詞（1938）；〈路〉許建吾詞；〈黯淡的雲天〉許建吾詞；〈黃花〉許建吾詞；〈望雲〉余景山詞；〈野火〉萬西涯詞（1938）；〈秋夜〉韋瀚章詞（1957）；〈祝福〉徐訏詞；〈燕子〉韋瀚章詞；〈輪迴〉徐訏詞；〈弄影〉許建吾詞；〈春曉〉；〈期待〉徐訏詞；〈難得〉徐志摩詞；〈寒夜〉韋瀚章詞（1957）；〈迎春曲〉韋瀚章詞（1957）；〈紅梅曲〉韋瀚章詞；〈你的夢〉徐訏詞；〈鵲橋仙〉宋・秦觀詞；〈水調歌頭〉宋・蘇軾詞；〈草綠芳洲〉左輔詞（1962）；〈迎向春天〉王尚義詞；〈翠微山上的月夜〉胡適詞（1971.11.3）；〈踏莎行〉宋・歐陽修詞；〈春深幾許〉韋瀚章詞；《田園三唱》韋瀚章中文配詞：〈古箏篌〉、〈詠中國笛〉、〈移步向君前〉（1975）；〈笑之歌〉；〈何年何日再相逢〉王文山詞；〈望雲〉余景山詩；〈微笑〉；〈秋夜〉韋瀚章詞；〈春深幾許〉韋瀚章詞；《鼓盆歌》韋瀚章詞；〈遺照〉、〈紀夢〉、〈周年祭──虞美人〉（1975）；〈渭城曲〉唐・王維詞；〈打地基〉王文山詞；〈慈母頌〉韋瀚章詞；〈六月英魂〉（1989）；〈掀起你的蓋頭來〉取材維吾爾舞曲；〈一根扁擔〉取材河南民歌。

二、聲樂曲集：《野火集》（1938）、《期待集》（1962）、《林聲翕作品專輯》（1970，臺北：天同）、《夢痕集》（1972，臺北：四海）、《雲影集》

（1973，臺北：樂韻）、《林聲翕合唱曲集》、（1980，臺北：樂韻）、《晚晴集》韋瀚章詞（1983）、《林聲翕作品全集‧歌樂篇》（1984，臺北：樂韻）、《輕舟集》（1991，香港：新潮）。

三、戲劇音樂：《鵲橋的想像》徐訏詞，歌劇（1970，香港）；《長恨歌補遺》韋瀚章詞：〈驚破霓裳羽衣曲〉第四章，男聲朗誦、〈西宮南內多秋草〉第九章，男聲朗誦、〈夜雨聞鈴斷腸聲〉第七章，四部合唱（1972）；《易水送別》韋瀚章詞，三幕四場古裝歌劇（1981）；《五餅二魚》歐陽佐翔詞，清唱劇（1985，香港）。

四、器樂曲：《序曲及賦格曲》；《海、帆、港》管弦樂（1943）；《詩三首：鋼琴小品》；《懷念》管弦樂（1956）；《愛丁堡廣場》管弦樂（1963）；《秦淮風月》管弦樂（1964）；《寒山寺的鐘聲》管弦樂，發表於英國倫敦（1964）；《泰地掠影》室內樂曲（1975，香港）；《廣東小調三首》鋼琴作品（1975，香港）；《黃昏院落賦格曲》管弦樂（1976）；《哀歌》大提琴及鋼琴（1977）；《悲歌》大提琴與鋼琴（1978，香港）；《機智敘事曲》（1980）；《抗戰史詩》（1983）、《中華頌歌》發表於臺北；《序曲及賦格曲》鋼琴曲，根據「黃昏院落」主題。《楓橋夜泊》鋼琴曲。

五、交響曲：《海、帆、港》管弦樂交響詩（1943）；《海峽漁歌》《西藏風光》交響詩；《獻堂樂》管弦樂合奏作品（1987）；《抗戰史詩》管弦樂與大合唱（1984）；《中華頌歌》大合唱（1987）；《西藏風光》交響詩；《蔣公紀念合唱交響詩》合唱交響詩。

六、聯篇合唱曲：《山旅之歌》黃瑩詞：〈霧社春晴〉、〈盧山月夜〉、〈昆陽雷雨〉、〈見晴牧歌〉、〈合歡飛雪〉、〈翠峰夕照〉（1973）；《海峽漁歌》：男高音獨唱及混聲大合唱，黃瑩詞：〈我家住在翡翠谷〉、〈金濤萬頃接遠天〉、〈拉緊繩，輕撒網〉、〈漫天烏雲，不用害怕〉、〈風雨夜未央〉、〈終曲〉（1978）。

七、鋼琴小品：《楓橋夜泊》據唐‧張繼的詩譜成；《泊秦淮》據唐，杜牧的詩譜成；《出塞》據唐，王之渙的詩譜成。

八、電影插曲：〈戀春曲〉韋瀚章詞、〈懷舊〉韋瀚章詞、〈人海孤鴻〉韋瀚章詞。

九、著作：《談音論樂》（1988，臺北：東大）；《音樂六講》（1975，臺北：教育部文化局）；翻譯《音樂欣賞》伯恩斯坦著（臺北：今日世界社）。

林勝儀

（1956.4.7 雲林）

音樂翻譯著作家、吉他教育家。幼居高雄，1966 年遷居臺北並學習古典吉他。師事胡福和（作曲、編曲、電腦音樂）、林光明（梵語、佛教音樂）與日籍林光政（Hayashi Mitsumasa，日本文學）。原任職日商公司，1986 年起專事音樂翻譯工作。曾任＊《全音音樂文摘》編輯、＊清華大學及淡江大學古典吉他社指導老師。並擔任＊美樂出版社主編、嘉豐出版社總編輯等。其音樂翻譯以日文書籍為主。其中《新訂標準音樂辭典》（1999）和《作曲家別‧名曲解說》（全 26 冊，1999-2007）兩套書的翻譯，堪稱臺灣音樂書籍翻譯史上的大工程之一，全係由林勝儀一人獨自翻譯，耗時十多年始完成，足見其對於音樂翻譯工作的執著。而譯著也提供愛樂者多元參考，有助於臺灣音樂的發展〔參見音樂導聆〕，包括由全音樂譜出版社出版之《吉他基礎講座》（全 4 冊，1982）、《比較音樂學》（1982）、《新訂音樂概論》（1986）、《現代音樂史——從德布西到布雷茲》（1989）、《大音樂家的生涯》（1989）等；天同出版社印行之《西洋音樂史——印象派以後》（1986）及《吉他樂典》；以及日本音樂之友社授權美樂出版社出版《新訂標準音樂辭典》、《作曲家別‧名曲解說》，以及《袖珍本音樂辭典》（2003）。（李文堂撰）

林樹興

（1920.7.15 苗栗頭份—2015.4.29 美國加州）
音樂教育家。1940 年臺北第二師範學校〔參見臺北教育大學〕公學師範部演習科畢業，在學

期間，曾隨 *李金土、*高梨寬之助兩位老師學習音樂。畢業後歷任新竹州斗煥坪公學校（今苗栗斗煥國小）、頭份第一公學校（今苗栗頭份國小）教師，✙新竹師範（今 *清華大學）音樂教師（1948-1952），苗栗縣私立大成中學音樂教師兼訓導主任（1952-1953）。1953 年北上，擔任臺北市立大同中學（今臺北市立大同高級中學國中部）音樂教師（1953-1971），課餘拜入當代鋼琴家 *張彩湘門下，修習琴藝（1955-1960）。1964-1983 年間，兼任中國文化學院（今 *中國文化大學）舞蹈音樂專修科講師，教授「音樂與舞蹈關係」課程，1968-1977 年間，兼任✙師大附中音樂教師。從事學校教育之餘，林樹興勤於教授琴藝，為北市頗負盛名之鋼琴教師，曾舉辦過多次學生鋼琴發表會，音樂家徐欽華、*彭聖錦、李芳育、楊兆禎（參見●）、劉晏良、*王尚仁等多人，均為其昔日得意門生。1946 年間曾奉派指導臺東縣及全省山地青年歌舞，採集原住民歌謠百餘首；1954 年黃秀鳳芭蕾舞團在 *臺北中山堂公演，林樹興開風氣之先，親組管弦樂隊，為舞團編曲、伴奏；1956 年指導北市龍山國校管弦樂團於中山堂公演。1983 年移居美國紐澤西州，2015 年逝於加州橙縣。（孫芝君撰）參考資料：38

重要作品

《蓬萊舞曲》、《勝利進行曲》；編作作品《山地組曲》、《花之歌》等（1950 與 1960 年代創作）。

林淑眞

（1951.6.30 高雄）

音樂教育家。生長於自由開放且藝文氣息濃厚的家庭，父親是高畫壇先輩林有涔，十分注重子女之藝術及健體教育。幼年於教會接觸音樂，稍長由陳錦裳啟蒙學習鋼琴，林清標學習小提琴。初中保送市立女中，續師從陳敏和及 *蕭泰然，高中就讀✙高雄女中期間南北往返與 *張彩湘習藝。1969 年以唯一志願考上 *臺灣師範大學音樂系，主修鋼琴，師從張彩湘、*林秋錦習聲樂、*戴粹倫習小提琴、Othello Jerol Clark 學雙簧管，涉獵多種樂器並參與室內樂及樂團演出。1973 年畢業留任母系任助教，後

升等講師並獲教育部為期一年進修獎學金，留職留薪至日本武藏野音樂大學（研究所）專攻鋼琴演奏，師從山崎、中根、千歲及 John Hořak 等教授。1982 年續返母系任教，並於北市各級 *音樂班及 *輔仁大學音樂系兼任。

2005 年於✙臺師大創立表演藝術研究所，擔任創所及第二任所長，領導該所成為華文原創音樂劇發展及人才培育中心，引進藝企合作模式，建置兩岸四地及國際交流平台。2010-2014 年任✙臺師大學務長，進行全國高教學務工作改革，推展組織改造及數位化；首推「專責導師」、取消制式操行制度；引進民間醫療資源重設「師大健康中心」並納入健保體系，實為全國創舉。2016 年自✙臺師大退休，受聘為校務諮議持續為校貢獻。2020 年規劃成立「臺師大高行健資料中心」並任總監。

除教學及校務，亦以多年教學經驗及宏大遠見，推展臺灣藝術展演及教育之改革與國際化。1982-1985 年執行全國各級學校音樂班設立評估計畫；1980-1995 年任全國藝能科評鑑委員，1995 年任總召集人；1999 年任全國中小學音樂班評鑑協同主持人；2006-2008 年任全國大專院校音樂與藝術系所評鑑委員；2012 起年任「國民中學生學習成就評量標準研究發展暨推廣與培訓計畫」委員，推動表演藝術教師評量研究。2001-2005 年任✙文基會「音樂人才庫」總召集人；2003 年任臺灣國際鋼琴大賽藝術總監【參見鋼琴教育】；2007-2008 年任「資優音樂人才庫培訓計畫」鋼琴組召集人；2008 年起獲聘「布魯塞爾─巴黎國際鋼琴藝術家聯盟」講座教授，搭建國際樂壇交流平臺。2000-2021 年任「表演藝術團隊分級獎助」評審委員；2001 年任✙國藝會第 3、4 屆董事，進行組織再造，活化基金永續發展。2018 年迄今任 *國家表演藝術中心第 2、3 屆董事，及財團法人文化臺灣基金會第 7、8 屆董事。

2010-2016 年任臺北市文獻委員會（今臺北市立文獻館）《續修臺北市志──文化志》編纂委員，主編《續修臺北市志──文化志：表演藝術篇》（2017），出版《一表新藝：表演藝術個案集》（2013）；著有《德布西廿四首鋼琴前

奏曲研究》（1996）、《貝多芬鋼琴協奏曲研究》（1987）、《浪漫派前期鋼琴協奏曲研究》（1978）、《張彩湘：聆聽琴鍵的低語》（2002）等專書。曾獲❋國科會甲等研究獎；❋臺師大教學優良獎、產學合作績優獎、服務傑出教師獎；教育部資深優良教師獎、資深學務長獎、藝術教育傑出貢獻獎。（黃于真撰）

林望傑

（1951.10.25 印尼雅加達）

華裔美籍指揮家、鋼琴家，以 Jahja Ling 之名為國際所熟悉。四歲開始學鋼琴，十七歲獲得雅加達鋼琴比賽第一名，次年即獲得洛克斐勒獎學金進入茱莉亞學院就讀並獲得碩士學位。師從 Mieczyslaw Munz 學習鋼琴、John Nelson、Otto-Werner Mueller 學指揮，並自耶魯大學音樂院獲得音樂博士學位。1980 年，林望傑獲得伯恩斯坦指揮獎學金，得以在坦格塢（Tanglewood）與伯恩斯坦（Leonard Bernstein）學習指揮兩年。除指揮外，林望傑也是優秀的鋼琴家，曾於 1977 年獲得魯賓斯坦國際鋼琴大賽第三名、柴可夫斯基國際鋼琴大賽入選獎。1981 年林望傑成立舊金山青年管弦樂團，自任音樂總監（1981-1984）。1984-2002 年成為世界頂尖交響樂團之一——美國克里夫蘭交響樂團駐團指揮，並成立克里夫蘭交響青年樂團，肩任該團音樂總監（1986- 1993）；在同一時期裡，林望傑亦擔任 *國家交響樂團音樂總監（1998-2001）、佛羅里達管弦樂團音樂總監（1998-2002）及榮譽音樂總監（2002-）、布洛桑音樂節（Blossom Music Festival）最後一任音樂總監（2000-2005），及聖地牙哥交響樂團音樂總監（2004-2017）。林望傑擔任聖地牙哥交響樂團音樂總監的十三年任期，是該團團史最長者。

林望傑活躍於國際樂壇，是史上第一位指揮過美國十大樂團的華裔指揮家，其中與克里夫蘭交響樂團更建立了持續二十五年的美好合作關係。聖地牙哥市長曾訂下 2004 年 10 月 2 日為「林望傑日」，以歡迎林望傑成為聖地牙哥交響樂團音樂總監。林望傑與北美多個重要交響樂團固定合作演出，他指揮波士頓與匹茲堡交響樂團的馬勒（G. Mahler）第一號及第五號交響曲，已成為音樂雜誌盛讚的詮釋版本。2000 年 5 月，林望傑與 *馬友友、聖路易交響樂團的演出錄影在美國 ABC 電視節目 20/20 中播出，被讚歎是一位致力培養於青少年音樂人才培養的指揮家，因為他長期在茱莉亞學院、克蒂斯音樂學院及亞斯本音樂節指導青少年管弦樂團。林望傑不僅在古典的德奧曲目中有權威的口碑，對於現代作曲家的作品也不遺餘力的協助發表，如 William Bolcom、George Perle、Alvin Singleton、Augusta Read Tomas、Mark Anthony Turnage、Ellen Taaffe Zwilich 及其他許多美國當代作曲家的作品，都由與他經常合作的克里夫蘭、底特律、佛羅里達、紐約愛樂等交響樂團首演。除北美交響樂團外，林望傑也與許多歐亞交響樂團合作演出，如萊比錫布商大會堂、荷蘭廣播、北德廣播愛樂、香港愛樂、上海、新加坡、馬來西亞愛樂、雪梨交響樂團等。（陳郁秀撰）

林宜勝

（1938－2011.2.15）

音響學專家、音樂作家。成長於花蓮市商人家庭，中學時期因受到老師 *郭子究影響，開啟他的音樂之路，曾赴屏東向 *鄭有忠學習小提琴，並成為有忠管絃樂團的團員，大學前即與愛樂友人合辦「洄瀾管弦樂團」。大學期間參加日籍高阪教授組織的臺大弦樂團，並擔任首任團長。在《愛樂月刊》（參見愛樂公司）上以筆名木子、雪梅等發表大量文章，為臺灣樂壇提供許多音樂與音響資訊。畢業於臺灣大學外文系的林宜勝，頗具語言天賦，亦翻譯音樂書如大提琴家卡薩爾斯（P. Casals）傳記《白鳥之歌》（1973）、《高傳真音響系統》（R. F. Allison 著，1975）、《再生音響》（E. Villchur

著，1975）等，流傳至今。林氏曾擔任洪建全視聽圖書館【參見洪建全教育文化基金會】館長，不僅協助規劃這個國內第一座收藏音樂及表演藝術的視聽圖書館，並且一直到該館結束營運，協助將所有館藏捐贈給 *臺北藝術大學（1991）。由於其音響與錄音工程的專長，曾受聘於 ✚北藝大、*東吳大學與 ✚藝專（今 *臺灣藝術大學），作育英才無數。為了讓學生與音樂同好更了解音響結構，曾一手打造具有「黃金比例」的音響房，以供音樂聆聽與學習。林宜勝的音樂接觸層面相當廣泛，在演奏、評論、翻譯、教學、音響、錄音、甚至設計音樂廳，皆有涉獵，深受樂界敬重。*音樂學者 *劉岠渭感嘆「他是非音樂科班、卻熟知音樂各領域的罕見才子。」2011 年 2 月 15 日因肝硬化病逝，享年七十三歲。（陳麗琦整理）

林昱廷

（1951.10.9. 臺北）

*國樂演奏家、作曲、指揮、教育工作者；臺灣大學 EMBA 96C 商學組畢業。十二歲習南胡，日後逐漸進入作曲與指揮領域。近年從事傳統樂器聲學研究，長期任教於 *臺灣藝術大學等校的國（音）樂科系，作育英才無數。對於大型專業國樂團的經營管理具實務經驗，曾任國家國樂團（今 *臺灣國樂團）團長，積極傳揚臺灣音樂文化、落實臺灣音樂藝術主體性建構的願景、推動情理法的人性化管理模式。歷年來合作演出樂團有：*高雄市國樂團、上海民族樂團、✚國立藝專（今 ✚臺藝大）國樂團、永和市立國樂團、*中華國樂團等，經常率團赴海外巡迴演出。對於國樂團的組織訓練與作品詮釋有獨特見解，他的指揮風格精準明晰、層次起伏跌宕有序，熱情澎湃中猶見理性思維。

　　林氏成功跨足作曲、指揮、教學、演奏、學術研究與藝術行政等層面，曾任實驗國樂團團長（2005-2007）、副團長（1999-2004）；✚臺藝大國樂學系專任教授兼系主任（2010.8-2015.7）、藝文中心主任（2009.10-2010.07）、教務長（2004.8-2008.7）、總務長（2000.8-2004.7）

、教學資源中心主任（1998.8-2000.7）；✚藝專國樂科主任、實驗國樂團副團長兼指揮（1984-1988）；*臺灣師範大學民族音樂研究所兼任教授（2005-2019）；*中國文化大學藝術研究所兼任教授（2000-2008）；*臺北教育大學音樂學系兼任教授（1996-2008）；*中華民國國樂學會理事長（2015-2020）。專業資歷豐富，對音樂社會貢獻卓著，引領當代國樂【參見國樂】之發展。其著作包括《南胡顫指技巧的科學分析》（1992）、《南胡空弦弦長的科學分析研究》（1995）等。

　　林氏獲獎無數，包括臺灣區音樂比賽【參見全國學生音樂比賽】成人個人組拉絃類國樂器獨奏第一名（1972）；製作「中國音樂鑑賞專輯」優良唱片類 ✚金鼎獎（1985）；✚國科會甲種學術研究獎勵（1996）；教育部優秀教育人員（2001）；臺北縣教育會優良教師（2003）；✚臺藝大優良教師（2006）。（張儷瓊撰）

　　代表作品

　　「青少年民俗運動訪問團」配樂（1986-1993）；電視「八千里路雲和月」配樂創作與編曲（1989）；電影《老師，斯卡也答》插曲（1982）；國樂合奏曲《喜慶》（1971）、《歡樂中國節》（1971）、《彩絮飛揚》（1977）；琵琶協奏《秋夕》（1986）；胡琴協奏《金沙江》（1986）、《日月潭之歌》（1987）；兒童舞劇音樂《青梅竹馬憶兒時》（1992）等。

林昭亮

（1960.1.29 新竹）

小提琴家，以 Cho-Liang Lin 之名為國際所熟悉。五歲起學習小提琴，國小三年級開始從 *李淑德習琴，1970 年獲得全國少年組小提琴比賽冠軍【參見全國學生音樂比賽】，從小即展現其音樂天賦，曾加入南部的 *三 B 兒童管絃樂團。1971 年父喪，1972 年由母親俞國林安排，至澳洲雪梨唸書，師事桃樂絲・狄蕾（Dorothy DeLay）。1975 年前往紐約，於茱莉亞學院正式成為狄蕾的學生。1977 年獲得西班牙蘇菲亞皇后國際音樂大賽（Queen Sophia International Violin Competition, Spain）冠軍；同年和美國音樂經紀公司 ICM 簽約，開始日後

的演奏生涯。林昭亮的演出除了獨奏會、室內樂音樂會，亦與多國之樂團進行合作演出，包括歐、亞、澳、非等地，以及美國各重要樂團。除了傳統的古典曲目，也致力於現代曲目推廣。如與大提琴家范雅志，由 *林望傑指揮聖地牙哥交響樂團，首演臺灣作曲家 *金希文的雙重協奏曲；與鋼琴家安得列─麥可‧舒普（André-Michel Schub）於美國國會圖書館首演中國作曲家盛宗亮的《Three Fantasies》。其美妙優雅的演奏技巧深受讚譽，Musical America 評選林昭亮為「2000 年器樂演奏家」。1997 年，林昭亮應邀回臺，擔任第 1 屆「臺北國際巨星音樂節」音樂總監，除了親身參與演出，更邀請到多位樂壇頂尖音樂家共襄盛舉，開幕當日的戶外轉播湧入 3 萬多名聽眾，盛況空前。2000 年 5 月，再次應邀回臺舉辦第 2 屆「臺北國際巨星音樂節」，對古典音樂的欣賞與推廣具有重要影響力。林昭亮的錄音作品由 Sony Classical、Decca、Ondine 以及 BIS 等多家唱片公司發行，曾獲留聲機雜誌的年度最佳錄音、兩次的葛萊美獎提名。錄音類型廣泛，獨奏、室內樂至協奏曲，均有錄音作品；曲目方面，除了大量的古典樂曲之外，也嘗試多元性的曲目類型，對於現代作曲家更是高度重視，包括與吉他名家莎朗‧伊絲賓吉他共同錄製雙協奏曲、詮釋陳宜的民歌舞曲與胡賽的小提琴協奏曲等，廣受好評。自 1991 年任教於美國茱莉亞學院，目前與妻女定居於紐約。（黃姿盈整理）參考資料：16

林安（A. A. Livingston）

（？－1945 印尼蘇門答臘）

英國長老教會女宣教師，1913 年奉派來臺工作，管理教會在彰化創設之女子小學，1921 年創設婦學，培養婦女之聖經知識和家庭管理，後轉至臺南長老教女學校（今 ✚長榮女中）〔參見台南神學院〕任教，1933 年至 1937 年間擔任臺南女神學校校長〔參見台南神學院〕，培育許多女傳道師，本身在校教授音樂至 1937 年。1940 年離開臺灣轉往新加坡，1945 年病逝於蘇門答臘。（陳郁秀撰）參考資料：44, 82

玲瓏會

音樂家 *張福興於 1920 年代在臺北自宅組織的家塾名稱。成員主要為臺灣總督府臺北醫學專門學校（今 ✚臺大醫學院）、臺灣總督府臺北師範學校〔參見臺北市立大學〕學生及社會愛樂人士，由張福興指導，練習地點在張福興艋舺八甲庄（約位於今臺北市貴陽街、昆明街與長沙街交接區內）自宅二樓。張福興自宅授課，以小提琴、鋼琴為主。玲瓏會成立初期，成員以學小提琴者居多，約有數十人，1923 年 5 月 12 日晚在臺北醫專講堂舉行首次公演，演出合奏、鋼琴三重奏、小提琴三重奏、鋼琴獨奏、小提琴獨奏等形式樂曲，曲目有《輕騎兵の進撃》（輕騎兵之追擊）、《結婚歌》、《波濤を越えて》（橫渡波濤）、《千鳥》、《ハンカリアン‧ダンス》（匈牙利舞曲）、《スパニッシュ‧ダンス》（西班牙舞曲）、《金婚式》、《ジプシー‧ダンス》（吉普賽舞曲）等簡易和洋小品。玲瓏會後來的發展著重於個別成員的技藝指導，1925 年 2 月 1 日晚，玲瓏會在臺北醫專講堂舉行二度公演時，演出者除張福興外，有臺、日籍塾生陳聯滄、何榮明、藍家梯、郭

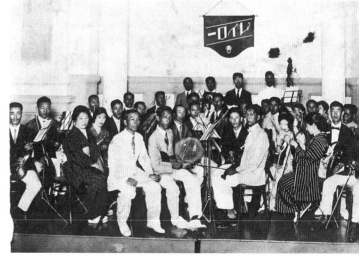

法、栗林源十郎、松永千代子及小竹長子等七名，並聯合中部客席聲樂家吳淮澄，推出《カルメン》（卡門）三部合奏、《マドリガル》（牧歌）小提琴獨奏、《ミリタリー・マーチ》（軍隊進行曲）二部合奏、《エレジー》（悲歌）男高音獨唱、《ミヌエット》（小步舞曲）獨奏與《フアウスト》（浮士德）選曲之三部合奏等曲目。1925 年 6 月臺北「始政三十年紀念展覽會」中舉行無線電放送試驗時，玲瓏會曾受邀現場演出多場，但隨張福興 1926 年 3 月自❹臺北師範學校退職，玲瓏會遂解散不再演出。（孫芝君撰）參考資料：269

林氏好

（1907 臺南—1991 新北淡水）
聲樂家。本名林好，日治時期，因日人無法從姓名分辨臺人性別，因此會在女性的「姓」與名之間加入「氏」字，以茲區分。林氏好早年喪父，由母親撫養長大。自臺南女子公學校（今臺南市成功國小）

畢業後接受教員養成訓練，進入當時的末廣公學校（臺南第三公學校，今進學國小）擔任音樂老師，一方面也在臺南管弦樂團擔任第二小提琴手。1923 年與社會運動者盧丙丁結婚，盧丙丁負責臺灣民眾黨宣傳部及社會部的工作，並擔任臺灣工友總聯盟的中央委員，臺灣民眾黨被迫解散後，盧丙丁也被捕入獄，約於 1934、1935 年間被遣送至大陸廈門後失蹤。林氏好被迫離開教職轉入信用合作社擔任祕書，並發起組織臺南婦女青年會，加入由臺南女詩人組成之香英吟社，也在《臺灣新民報》舉辦的臺灣州、市議員的模擬選舉中，被選爲臺南市議員，是當時社會上極爲活躍的女性。1932 年林氏好以一曲〈紅鶯之鳴〉走紅，先後進入古倫美亞唱片（參見❹）及泰平唱片（參見❹）擔任專屬歌手，陸續灌了《琴韻》、《怪紳士》、《月夜愁》【參

見❶〈拿俄米〉】、《咱臺灣》等暢銷唱片，也經常在電臺演唱並巡迴各地表演，如 1932 年臺南獨唱會、1933 年臺南市公會堂（今臺南社會教育館舊館館址）演唱會、1934 年臺南音樂會、鹽水街（今鹽水鎮）音樂會、臺南放送局演唱、屏東演唱會等。1935 年 2 月在泰平唱片、臺中新報社及 *鄭有忠領導的管弦樂團主辦下展開全島的巡迴獨唱會；同年 5、6 月間與有忠管絃樂團在臺南、臺東、花蓮等地舉辦 *震災義捐音樂會。1935 年 6 月林氏好前往日本，成爲知名聲樂演唱家關屋敏子的入室弟子。1937 年加入日蓄唱片公司，擔任日蓄輕音樂團的團長，巡迴各地演出。1944 年轉往滿州國新京市，擔任新京交響樂團的專屬歌手，1946 年加入三民主義青年團長春、潘陽、遼寧支團，之後輾轉返回臺灣。此後林氏好幾乎不再做職業演唱，成爲家族歌舞表演事業「南星歌舞團」領導人，同時也從事音樂的推廣與教學。學生中不乏〈望春風〉（參見❹）一曲的主唱純純（參見❹）。1948 年北上搬至汐止並在臺北市私立泰北中學教授音樂，辭去泰北中學教職後又遷往新店安坑創立「林氏好歌舞研究所」。1954 年林氏好遷往北投定居，1991 年病逝於淡水馬偕醫院，享年八十七歲。（陳郁秀撰）

麗聲樂團

參見北港美樂帝樂團。（編輯室）

劉德義

（1929 中國河北涿縣—1991.7.29 臺北）
作曲家、音樂教育者。筆名樂雅、向日葵。1948 年應臺灣省教育廳邀請，來臺擔任國語推行委員。至 1951 年止，先後任教於臺北縣樹林國民學校及臺灣省國語推行委員會附設實驗小學（今臺北市國語實驗國民小學），期間加入中國文藝協會，並擔任❹文協合唱團指揮。1954 年畢業於臺灣省

立師範學院（今 *臺灣師範大學）音樂學系，主修理論作曲。在 1950 年至德國深造前，除任職✚師大附中音樂教師外，常發表樂評。如：在當時 Yamaha 所發行的 *《功學月刊》上，與 *許常惠就新音樂〔參見現代音樂〕對臺灣音樂的影響，有截然不同見解的精采筆戰；又如在《聯合報》以樂雅筆名，發表 30 篇音樂會樂評與音樂歌曲集評論；以向日葵為筆名撰寫有關中國音樂文化的 153 篇論述。1950 年至 1967 年留德期間，也陸續將德國音樂教育的現況和發展趨勢，發表於《聯合報》專刊上，以供國人參閱。在德期間，劉德義分別就讀雷根斯堡聖樂院與慕尼黑音樂學院，主修理論作曲與指揮，先後師事 Harald Genzmer、Günter Bials，1962 年暑假期間受作曲大師 Paul Hindemith 指導其新音樂（中心音手法）的創作。從 1966 年到慕尼黑音樂學院畢業為止，劉德義創下了許多華人第一的頭銜，例如：第一位畢業於雷根斯堡聖樂院的華人（*馬水龍也畢業於此校）；第一位畢業於慕尼黑音樂學院的華人；同時也是第一位獲南德聖樂作曲創作首獎的華人（得獎創作《中華彌撒》）。1966-1967 年畢業後，曾任教於雷根斯堡聖樂院，這也創下在此地拿到教授頭銜第一位華人的紀錄。回國後，任教於✚臺師大音樂學系和音樂研究所、中國文化學院（今 *中國文化大學）與✚政戰學校（今 *國防大學）音樂學系。劉德義所學雖說是音樂創作，但他自己以音樂教育工作者自居，除在學校從事音樂理論教學工作外，並著重推廣音樂人格教育，其音樂教育理念以 *黃自為典範：透過音樂教育塑造一位有思想、有見解、有抱負、有所為有所不為的正直國民。其音樂教育工作重點，不外乎指出正確的音樂教育觀念、校正錯誤的音樂教材。著有《談中國音樂文化之復興》、〈我們該向黃自學什麼？從音樂教育談起〉等專書專文。在百忙之中，他竭盡所能出任政府相關機構和教育部擔任音樂教育和音樂教材的審核委員，例如：教育部學術審查委員、國立編譯館中小學音樂教材及音樂術語審核委員、教育部 *國家文藝獎評審委員、行政院新聞局中華民族歌謠推廣諮詢委

員、教育部音樂名詞審查委員等。另外，民間和大專學子所組的合唱樂團也是他實施樂教理念重要的媒介，例如在 *中央合唱團（1977-1991）和✚救國團 *幼獅合唱團中，培育音樂幼苗。1991 年 7 月 29 日逝世於臺北國泰醫院。

（陳維棟撰）參考資料：41、56、76、98、204、209、282

重要作品

一、獨唱曲：〈遣興〉宋·辛棄疾詞（1962）；〈柳營春舞曲〉何志浩詞（1962）；〈三願〉五代南唐·馮延巳詞（1962）；〈遺忘〉鍾梅音詞（1963）；〈敬謝天主歌〉吳漁山詞（1968）；〈討毛救國歌〉鍾雷詞（1968）；〈我愛領袖〉侯光宇詞（1971）；〈好朋友〉侯光宇詞（1971）；〈永遠活在我心中〉侯光宇詞（1971）；〈猜調〉劉德義詞（1971）；〈守法歌〉吳延環詞（1972）；〈游泳歌〉吳延環詞（1972）；〈惜物歌〉吳延環詞（1972）；〈我愛空軍〉黃瑩詞（1974）；〈爭人權〉陳立夫詞（1974）；〈懷念蔣總統歌〉丑志奇詞（1975）；〈為人類自由而奮鬥〉作詞不詳（1977）；〈唱山歌〉劉德義詞（1978）；〈哈哈鏡〉劉德義詞（1978）；〈春風化雨喜同霑〉（1980）；〈天帝教教歌〉（1984）；〈天人親和歌〉（1984）；〈祈禱親和歌〉（1984）；〈平等歌〉（1984）；〈奮鬥歌〉（1984）；〈大同歌〉（1984）；〈廿字真言歌〉（1984）；〈永懷經國先生〉劉彥詞（1988）；〈天安門的震怒〉劉德義詞（1989）；〈三多九如頌〉劉德義詞（1990）；〈入學頌〉范光治詞（1990）；〈敬老歌〉劉孝推詞；〈恭賀新禧〉劉德義詞。

二、合唱曲：《中華彌撒》混聲四部（1963）；《海漫漫》杜甫詞，混聲八部（1964）；《下放小調》二部合唱（1968）；《瘟神狂想曲》李白虹詞，混聲四部（1968）；《小喜鵲》朱雲鵬詞，二部合唱（1969）；《小狼狗》陳鐵輝詞，童聲四部（1969）；《三個和尚沒水喝》劉德義詞，三部卡農（1971）；《鐵漢》劉德義詞，男聲三部（1971）；《浯江書院》藤子清詞，二部合唱（1972）；《我愛我的國家》劉德義詞，同聲三部（1973）；《自立自強》何志浩詞，混聲四部（1973）；《總統蔣公悼念歌》黎世芬詞，混聲四部（1975）；《巨人之歌》陳良弼詞，混聲四部（1975）；《為勝利而生》曼衍詞，大合唱（1976）；《三民主義開堯天》黃瑩詞，混聲四部（1981）；《敬謝天主鈞天樂》吳漁山詞，混聲四部（1981）；《珍

重再見》劉德義詞，混聲四部（1982）；《不朽的三二九》黃瑩詞，混聲四部（1983）；《迎向三民主義的春天》黃瑩詞，混聲四部（1983）；《我們做得要更好》黃瑩詞，混聲四部（1984）；《牧靈歌》吳漁山詞，混聲四部（1986）；《百神之君》吳經熊譯詞，混聲四部（1986）；《在每一分鐘中的時光中》蔣經國詞，混聲四部（1988）；《自立歌》陶行知詞，三部輪唱；《萬丈高樓平地起》劉德義詞，三部輪唱。

三、改編歌曲：（1）改編民謠之獨唱曲：〈單調的風〉新疆民謠（1977）；〈親手給你送花來〉四川民謠（1981）；〈牧歌〉蒙古民謠（1981）；〈喜壞了劉大媽〉安徽民歌（1981）；〈繡花〉湖北民謠（1981）。（2）改編民謠之合唱曲：《蘇武牧羊》混聲四部（1960）；《山地歌》臺灣民謠，三部合唱（1961）；《鳳陽花鼓》安徽民謠，混聲四部（1961）；《康定情歌》西康民謠，混聲四部（1961）；《小白菜兒》河北民謠，混聲四部（1961）；《茉莉花》華北民謠，三部合唱（1963）；《斑鳩調》江西民謠，混聲四部（1981）；《掏洋芋》河北民謠，三部合唱（1981）；《梅花朵朵開》四川民謠，三部合唱（1981）；《一字調》雲南民謠，混聲四部（1981）；《青春一去不回來》湖南民謠，混聲四部（1981）；《迎賓歌（歡迎騎馬的客人）》新疆民謠，混聲四部（1981）。（3）改編古曲之獨唱曲：〈畫眉兒（懷人）〉、〈後庭花（西湖）〉散曲，譯自《中樂尋源》；〈隔溪梅令〉、〈翠樓吟〉宋·白石道人詞曲；〈憶王孫〉宋·秦觀詞，譯自《中樂尋源》；〈醉翁操〉宋·蘇軾詞，譯自《中樂尋源》；〈悲秋〉不詳；〈醉太平〉柳絮詞，譯自《中樂尋源》；〈道情〉古曲，清·鄭板橋詞。（4）改編古曲之合唱曲：《關雎》、《鹿鳴》、《采蘩》、《四牡》綜合唐·開元傳譜、清·邱之稑等譯詞編曲，混聲四部。

四、器樂曲：《中華組曲》（1966）；《三重奏》；《天國近了》；《蘇武》交響詩。

五、校歌、隊歌、會歌：〈新竹師範專科學校校歌〉胡慶育詞（1968）；〈大華中學校歌〉方志平詞（1983）；〈長青之歌（全省老人運動會會歌）〉唐世虞詞（1984）；〈金門民眾自衛隊隊歌〉（1985）；〈國立臺灣教育學院院歌〉張植珊詞；〈大坡中學校歌〉；〈碧岳神哲學院院歌〉；〈立人小學校歌〉；〈師大婦聯會附屬幼稚園園歌〉；〈萬榮國中校歌〉；〈重慶女中校歌〉。

六、譯詞作品：〈遠足樂〉（〈快樂向前走〉，The Happy Wanderer）Edith Moller 曲；〈更高處〉（Higher Ground）G. H. Gabriel 曲；〈流浪之民〉（Der Zigeuner Leben）R. Schumann 曲；〈百合花開〉（Come Here The Lilies Bloom）W. L. Thompson 曲；〈光榮頌〉（Gloria）W. A. Mozart 曲；〈哈雷路亞〉（Hallelujah）G. F. Handel 曲；〈聖城〉（The Holy City）S. Adams 曲；《聖誕神劇曲》1.〈如何迎主〉、2.〈晨曦破曉〉、3.〈馬槽聖嬰〉、4.〈頌謝之歌〉，J. S. Bach 曲；〈向主歡呼〉（Jubilate Deo）O. D. Lasso 曲；〈聖體頌〉（Ave Verum Corpus）W. A. Mozart 曲；〈何等美善〉（Gustate et Videte）O. D. Lasso 曲；〈莫再延遲錫安〉（Bereite dich, Zion）J. S. Bach 曲；〈美麗的花朵〉（Edelweiss）奧國民謠；〈獵人合唱〉（選自《魔彈射手》）C. M. Weber 曲。

七、出版之曲譜：《為勝利而生》（1977，臺北：樂韻）；《中華民族歌謠·獨唱·合唱專輯第一輯》（1981，臺北：新聞局）；《中華彌撒曲》（1981，臺北：教科圖書）；《中華組曲》（1982，臺北：科教圖書）；《中華聖樂小輯》（1986，臺北：中央合唱團）；《劉德義合唱專輯（一）》（1990，臺北：中央合唱團）。（編輯室）

劉俊鳴

（1927.12.29 中國四川榮縣—2001.8.8 臺北）
作曲家、胡琴演奏家，中國四川榮縣人，空軍通信電子學校氣象專修科及空軍指揮參謀大學畢業，對 *國樂相當愛好，因此於公暇時，自行學習南胡、笛子，奠下國樂基礎。來臺後，1956 年加入大鵬國樂隊及 *中廣國樂團，之後擔任中廣國樂團南胡首席及作曲專員。編著《現代國樂叢書》（1972-1975）。1977 年從軍中退伍，之後陸續在中國文化學院（今 *中國文化大學）國樂組、⊕藝專（今 *臺灣藝術大學）國樂科、復興劇校（今 *臺灣戲曲學院）音樂科任教。1994 年擔任中華胡琴學會理事長，推廣胡琴教育。曾向 *孫培章學習理論，共編曲、創作一百餘首作品，創作巔峰期是在擔任大鵬國樂隊隊長與 *夏炎

兩人時常互相切磋的時候，其作品在臺灣地區國樂的發展歷程中，曾佔有一席之地。各界對聯合大鵬戲劇學校共同演出國劇《洛神》之音樂部分頗為重視，《洛神》一劇之音樂結合國樂隊，除具為演員伴唱的功能之外，更提升了對劇情的渲染效果；該劇曾榮獲文化局頒獎。而胡琴作品方面也為臺灣胡琴音樂立下里程碑，其中高胡作品《嚮往》、中胡作品《漁父》，以及至今仍受樂界喜愛重視的《出塞》均為臺灣胡琴作品中之經典。其作品大概可以分為改編及創作，有國樂獨奏及合奏曲、舞樂、歌劇、國劇配樂及歌曲五大類。改編及創作國樂合奏曲數量最多。（胡慈芬、顏綠芬、宋金龍合撰）參考資料：96

重要作品

一、國樂合奏：《關山行》（1957）、《康定風情》（1963）、《嚮往》（1967）、《古剎》（1967）、《小山娘》（1972）、《出塞》（1972 初稿，1982 重編）、《十項建設暢想曲》（1974）、《漁父》（1976 初稿，1982 修編）、《召喚》（1983）、《瑞氣祥雲》（1985）、《梁紅玉》（1992）、《親情》（2000）。

二、舞樂：《人舞》（1972）、《投壺戲》（1974）、歌樂舞《華夏之歌》（1975）。

三、歌劇：《向陽曲》（1973）。

四、國劇配樂：《漢明妃》（1954）、《洛神》（1973）、《天女散花》（1973）、《金山寺》（1973）。

五、歌曲：〈碧潭之戀〉（1961）、〈假如〉（1962）、〈秋風辭〉（1976）。

劉炬渭

（1947.7.26 臺中）

音樂學者、音樂欣賞推廣者。自幼對音樂有濃厚興趣，1964 年考入●藝專（今 *臺灣藝術大學）國樂組，師從 *孫培章、*莊本立等人研習中國樂器，1969 年畢業。1973 年赴維也納大學進修，師從衛斯理（O. Wessely）、帕斯（W. Pass）等教授，主修 *音樂學，副修西洋藝術史，1983 年獲維也納大學音樂學博士學位。同年返臺，受聘於 *藝術學院（今 *臺北藝術大學）音樂學系，教授音樂史、音樂美學等課程；1988 年接任藝術學院音樂系系主任及研究

所所長，對於音樂系所課程之方針與規劃，影響甚深。2006 年自●北藝大退休。

劉教授自 1983 年返臺以來，除了校園內音樂系所授課外，同時致力於社會上古典音樂與藝術教育之推廣，成為臺灣音樂欣賞講座中首位音樂學博士的主講者。他以愛樂者的角度切入，融入音樂史學者的專業觀點和廣博視野，演講內容理性、感性兼備，深入淺出、扣人心弦，迄今已逾 3,000 多場，橫跨海峽兩岸，對於華人世界的音樂美感教育貢獻卓著，是臺灣最具影響力的古典音樂傳教士〔參見音樂導聆〕。

四十年來重要的講座包括有：知新藝術廣場「古典之門」、時報廣場「歌劇之門」、洪建全圖書館〔參見洪建全教育文化基金會〕「西洋音樂史」、「中國音樂欣賞」系列講座、*國家音樂廳「莫札特音樂」、耕莘文教院、藝術有聲大學、臺中科學博物館、羅東博愛醫院、臺北臺安醫院、新竹臺灣應用材料文藝季、臺中明德中學、臺南成大醫學院、高雄樹德科技大學等。2011-2019 年北京大學、清華大學、交通大學、復旦大學、華東師大、華南師大等。著有《談古典音樂》之貝多芬、莫札特、孟德爾頌、柴可夫斯基等四輯（1998）、《劉炬渭的古典音樂特效藥──貝多芬第五號交響曲》（2000）、《默觀無限美──劉炬渭教你聽古典音樂（附DVD）》（2005）等書。

2004 年，佳美食品有限公司董事長游昭明，因認同劉教授的理念，而為他成立了「POCO A POCO 財團法人樂賞音樂教育基金會」，希望能深入偏鄉各地，進行音樂欣賞教育之推廣，並持續建構華人世界最完整的古典音樂導聆資料庫，於 2005-2020 年出版「劉炬渭古典音樂經典導聆 DVD」二百輯，目前並積極推出「默觀無限美」二百輯線上課程，預計 2023 年完成。（樂賞基金會提供）

劉瓊淑

（1958.2.23 臺北）

鋼琴教育家。七歲起跟隨周媛學習鋼琴，在小學高年級時遇見導師劉武清，因他的優良模範，立志成為「老師」。在鋼琴啓蒙老師周媛的鼓勵之下，不久考入光仁中學音樂班〔參見光仁中小學音樂班〕，成為光仁中學初中部第一屆音樂班的學生。在光仁中學學習期間，鋼琴學習先後師事林順賢、*林橋、*林公欽、陳盤安等教授，同時跟隨張寬容學習大提琴，跟隨江心美學習聲樂。中學畢業後，考入*臺灣師範大學音樂系，在校期間先後師事*陳茂萱及*吳漪曼學習鋼琴，跟隨陳明律學習聲樂。➕臺師大畢業後，因鋼琴成績優異受系主任*張大勝聘任擔任音樂系助教，並繼續跟隨*蕭滋學習鋼琴。服務數年後，赴美國俄亥俄州立大學繼續進修，隨 Louis Ozanish 教授學習鋼琴演奏，並贏得協奏曲比賽冠軍。獲得碩士學位之後進入美國密西根州立大學音樂學院，跟隨 Deborah Moriaty 教授繼續進修鋼琴演奏，並獲得音樂藝術（鋼琴演奏）博士。

學成返國後任教於*臺北教育大學音樂學系，教學成效良好，曾獲全校教學優良獎。在學校教學期間，曾連續多年舉辦多次不同主題的雙鋼琴演奏會，巡迴全臺演出各類雙鋼琴經典作品，致力推廣雙鋼琴音樂，也曾辦理「雙鋼琴音樂學術研討會及論文發表會」。自 2005 年起連續十多年辦理系列「國立臺北教育大學鋼琴教學學術研討會暨論文發表會」，邀請資深鋼琴教育家與國外學者例如芬貝爾（Randall Farber）教授等發表演講與多篇探討鋼琴教學及鋼琴教材研究的相關論文，同時出版論文集以供學術研究參考，並邀請著名鋼琴家如鄧泰山、Fernando Puchol、Eduardo Delgado、Plotnikova 等指導鋼琴大師班教學，為國內的鋼琴教師及學習者提供學術及教學實務上的交流與探討機會。

行政經歷方面曾擔任➕國北教大音樂教育學系主任，在系主任任內首創傳統音樂教育研究所以及暑期音樂教學碩士在職進修專班。傳統音樂教育研究所之後改名為音樂系碩士班。在參與*曾道雄主持的大學入學音樂術科考試規劃案中，提出將經典鋼琴曲目巴赫（J. S. Bach）原創作品及古典鋼琴奏鳴曲列入大學入學音樂組鋼琴主修考試範圍，改變過去只準備一首自選曲即可參與考試的狹隘現象，此變革沿用至今，影響並引起後續年輕的鋼琴學習者對於經典巴赫原創作品以及古典鋼琴奏鳴曲的重視。

卸下系主任職務後，繼續在➕國北教大擔任學生事務長、人文藝術學院院長、副校長等職。在院長任內，邀請著名鋼琴家波哥雷里奇（I. Pogorelich）到校舉辦鋼琴大師班教學，為臺灣首次辦理波哥雷里奇鋼琴大師班。2008 年至 2010 年借調至*中正文化中心兩廳院擔任藝術總監，與董事長*陳郁秀辦理臺灣國際藝術節（Taiwan International Festival of Art），推動臺灣表演藝術國際交流不遺餘力。學術著作有《俄國經典雙鋼琴組曲研究》、《鋼琴教學面面觀》、《鋼琴教學實務探討》等書。現為➕國北教大音樂學系教授，並擔任蕭滋吳漪曼教授音樂文化基金會董事，持續為*鋼琴教育的發展而努力。（王敏蕙撰）

劉塞雲

（1933.4.4 中國北平（今北京）－2001.6.4 臺北）

聲樂家。1947 年隨父母來到臺灣，父親為國民大會代表，並在臺灣省立師範學院（今*臺灣師範大學）國文學系任教。她就讀➕師大附中時，即展現寫作和演講等才華。1951 年考上臺灣省立師範學院音樂學系，師事張震南、*林秋錦、*鄭秀玲等位教授，1955 年畢業隨即負笈明尼蘇達大學及琵琶第音樂學院主修聲樂及歌劇演唱，後又赴維也納音樂學院專攻德國藝術歌曲。在國外十餘年間是美籍大師陶德‧鄧肯（Todd Duncan）的入室弟子，並先後師從 Alice Duschak、Gina Berlinski、Elizabeth Valdes 等名家研習聲樂作品，同時開始其演唱生涯，在美、奧、德及亞洲國家演唱。返國後演唱活動頻繁，曾應➕新象「國際藝術節」〔參見國際新象文教基金會〕、雲門舞集〔參見林懷民〕「藝術與生活系列」、*朱宗慶打擊樂團

「國際打擊樂節」、✛省交（今 *臺灣交響樂團）、*臺北市立交響樂團「音樂藝術季」【參見臺北市音樂季】；國家音樂廳交響樂團（今 *國家交響樂團）、總統府「介壽館音樂會」【參見總統府音樂會】、臺北人室內樂團、波蘭室內樂團、*臺北市立國樂團、*采風樂坊、及 *實驗合唱團等邀請舉行獨唱會或合作演出。返國後，劉塞雲醉心於中國現代歌樂的演唱，並廣為邀請詩人及作曲家共譜新曲，將各家創作樂曲帶到各地，曾舉行多場獨唱會，獲得熱情的回響。曾任✛臺師大音樂學系教授，及 *藝術學院（今 *臺北藝術大學）音樂系所專任教授，並擔任兩屆 *中華民國聲樂家協會理事長。1992 年獲第 17 屆 *國家文藝獎（演唱獎）。2001 年因胰臟癌病逝，享年六十八歲。重要著作包括《西洋音樂史》編譯（1959）、《舒伯特》（1971）、《德法藝術歌曲研究》（1976）、《史惟亮歌樂：琵琶行研究》（1987）、《布瑞頓聯篇歌集：唐恩十四行聖詩研究》（1987）、《趙元任紀念專刊》（1996），以及有聲出版《鄉愁四韻：劉塞雲專輯》、《劉塞雲的歌路迢遙──中國當代名家詞曲篇》（1985）、《劉塞雲歌唱集》4 張 CD（2003）等。

（周文彬、顏綠芬合撰）參考資料：375

劉燕當

（1928.2.2 中國江西贛縣－2022.2.13 臺北）

音樂教育家。1943 年入江西省立上猶簡易師範學校，受陳樹德與陳雁影兩位老師啓蒙而開始學習音樂。1944 從軍在文宣工作隊。1949 年隨軍來臺，1951 年考入✛政工幹校（今 *國防大學）音樂組就讀，師事 *戴逸青、*戴粹倫、隋錫良等教授，奠定良好音樂基礎。以優異成績畢業後，獲留校擔任教職工作。此外也曾任教於 *藝專（今 *臺灣藝術大學）、*中國文化大學、*輔仁大學、✛實踐家專（今 *實踐大學）、✛師大附中、臺北市立中正高級中學【參見音樂班】等校，直至屆滿七十歲後退休，1996 年赴美與家人團聚。在社會音樂教育方面，1940 年代曾為《中央日報》副刊撰寫音樂文章長達兩年，刊出百餘篇文章。1950

年代在軍中電臺與 *蔡伯武合作製作「音樂花束」古典音樂節目，反應良好。著有《德弗夏克傳》（1969）、《中國音樂史綱》（1975）、《中西音樂藝術論》（1979），並譯有科普蘭（Aaron Copland）所著的《怎樣欣賞音樂》（1965）。（黃雅蘭整理）參考資料：96, 117

劉英傑

（1929.12.11 中國江西安義－1992.6.20 花蓮玉里）

歌曲作詞者。早年歷經抗日，1949 年來臺，先後畢業於✛政工幹校（今 *國防大學）影劇組第三期（1953-1955）及高級班四十七期。1954 年以〈聯勤工廠之歌〉首度參加總政治部軍歌歌詞徵選即獲錄取，之後屢獲軍中徵選獎項：1956 年以〈征歌〉參加軍中文藝獎金徵稿獲進修級佳作；1958 年參加國防部總政治部軍歌徵選〈勇士進行曲〉（鄧夏作曲）獲軍歌第三獎，〈秋夜吟〉（時雨作曲）、〈露營歌〉（鄧夏作曲）、〈翱翔在美麗的藍天〉（楊兆禎作曲）【參見●楊兆禎】則分獲生活歌曲第三、四、五獎；1960 年以〈乘風破浪〉（趙長齡作曲）、〈鋼的意志鐵的軍〉（鄧夏作曲）參加該年國防部總政治部康樂歌曲第一、二期徵選均獲獎；1962 年至 1963 年參加國防部軍歌創作小組，撰寫軍歌歌詞〈我們的事業在戰場〉（左宏元作曲）、〈革新、動員、戰鬥〉（*李健作曲），1971 年 1 月 1 日因健康不佳奉令退伍。退伍後，仍潛心歌詞撰寫，1973 年 12 月 27 日因幻聽症，被安置於花蓮玉里療養院療養，仍不斷寫作。後病況惡化，病逝於花蓮玉里。

其在花蓮所寫之歌詞，由林道生（參見●）譜曲者即近 50 首之多，其中《偉大的建設》組曲（1977-1978）係描述「十大建設」，由 12 首單曲組成；〈耶穌頌〉及〈當我看見主耶穌〉（1984，療養期間已信奉基督教，也寫宗教詩詞）。其早期作品除〈滅共救國曲〉（1974）因時勢變遷停唱外，〈勇士進行曲〉（1958）、〈英勇的戰士〉（1974）、〈我們的事業在戰場〉（1963）和〈無敵兵團〉（1977）均為一時之選，雖歷經數十年，至今仍在軍中傳唱。（李文

重要作品

〈聯勤工廠之歌〉（1954）；〈征歌〉（1956）；〈勇士進行曲〉鄧夏曲（1958）；〈秋夜吟〉時雨曲（1958）；〈露營歌〉鄧夏曲（1958）；〈翱翔在美麗的藍天〉楊兆禎曲（1958）；〈乘風破浪〉趙長齡曲（1960）；〈鋼的意志鐵的軍〉鄧夏曲（1960）；《海燕頌》林道生曲，合唱組曲，由 7 首單曲組成（1961）；〈我們的事業在戰場〉左宏元曲（1963）；〈革新、動員、戰鬥〉李健曲（1962-1963）；〈滅共救國曲〉蔡伯武曲（1974）；〈英勇的戰士〉（1974）；〈無敵兵團〉左宏元曲（1977）；《偉大的建設》林道生曲，組曲，描述十大建設，由 12 首單曲組成（1977-1978）；〈耶穌頌〉林道生曲（1984）及〈當我看見主耶穌〉林道生曲（1984）。（李文堂整理）

劉韻章

（1925.10.23 中國江西萍鄉）

音樂教育家。1948 年畢業於✛福建音專，應聘擔任臺灣省立師範學院（今 *臺灣師範大學）音樂學系助教，並於 1955 年、1965 年及 1976 年分別升任講師、副教授、教授，主授音樂基礎訓練與和聲學課程，著作包括《管絃樂與編曲》（1967，臺北：臺師大），以及數篇發表於期刊有關音樂理論與音樂家生平之論述。（吳舜文撰）

劉志明

（1938.5.16. 中國廣東廣州）

神父、聖樂家。成長於天主教家庭。1950 年入廣州教區聖方濟各小修院，1951 年轉讀澳門聖若瑟修院。高中畢業後赴香港華南總修院，攻讀哲學與神學。1964 年，在香港主教座堂領受鐸品聖職。嗣後，赴義大利羅馬烏爾朋大學攻讀法律。1967 年，獲得該校法學博士學位後，即來臺工作加入臺北教區，先後任職聖若瑟修院、主教座堂，並在輔仁大學神學院教授法律。1971 年再次赴羅馬深造，入天主教教廷音樂學院攻讀宗教音樂；1973 年，獲得該院「音樂碩士」與「葛麗果聖樂碩士」學位。1974

年，又獲得該院「大師」（Maestro）學位。同年返國，任臺北教區主教公署秘書長，並兼任教區法庭首席法官職務。業餘之暇，貢獻其所學於✛實踐家專（今 *實踐大學）音樂科、中國文化學院（今 *中國文化大學）音樂學系等校理論作曲課程。1982 年，出任✛實踐家專音樂科主任。1988 年，擔任天主教 *輔仁大學音樂學系主任。1992 年接任✛輔大藝術學院院長兼音樂學系主任等要職。劉志明神父著有音樂理論與彌撒曲集等，重要著作包括《對位法》（1976）、《西洋音樂史與風格》（1979）、《曲式學》（1981）、《巴赫創意曲分析》（1982）、《和聲學》（1983）、《聖樂綜論》（1990）、《西方歌劇史》（1992）、《文藝復興時代音樂史》（2000）、《嚴格對位》（2000）、《中世紀音樂史》（2001）、《巴洛克時代音樂史》（2002）、《古典時代音樂史》（2005）、《額我略歌曲淺談》（2007），以及有聲光碟《禮頌 I》（2002）、《禮頌 II》（2003）、《禮頌 III》（2007）等，為臺灣之天主教音樂繼 *李振邦之後一大貢獻。聖樂創作部分：由臺灣天主教教務協進會出版社，收錄在《彌撒曲集》（1975）、《感恩禮讚》（1980），和香港公教真理學會出版的《禮樂集》，《禮儀風琴集》約 300 餘首。（陳威仰整理）參考資料：117, 366

隆超

（1923.3.8 中國四川鄳都—2021.1.12 美國加州洛杉磯）

指揮家、音樂教育家。陸軍軍樂學校畢業。因臺灣早期音樂教育資源缺乏，出身 *軍樂體系的隆超深入民間教育崗位，對臺灣音樂教育制度與教育貢獻良多。1950 年起任職臺灣省立交響樂團（今 *臺灣交響樂團）中提琴手，同時任教於✛政工幹校（今 *國防大學）、省立師範學院（今 *臺灣師範大學）及✛藝專（今 *臺灣藝術大學）教授小號與法國號，並於天主教聖母聖心會兒童合唱團擔任指揮。1963 年受天主教私立光仁小學【參見光仁中小學音樂班】聘請創辦了全國第一所國民小學 *音樂班並擔任其主任。為使畢業的學生有完整的教育體系，

1969 年在臺北縣私立光仁初級中學辦理初中部音樂班，1972 年增設高中部音樂班。此完整一體教育系統在音樂教育策劃，多元課程及師資安排徹底改變了臺灣早期音樂人才培訓皆從大專生才開始的困境，為臺灣及國際樂壇培育不少頂尖音樂人才，如鋼琴家陳弘寬、*吳菡等人。隆超在 1972 年起擔任光仁中學音樂班主任，小學部主任改由其夫人聲樂家張哲元擔任。隆超與其夫人張哲元兩人退休後移居美國，享壽九十七歲。（余道昌撰）

盧佳慧

（1976.10.1 臺北）

鋼琴家、音樂教育家、跨域藝術創作者，新北市三芝人。自幼耳濡目染，隨母親 *陳郁秀及教授諸大明學習鋼琴。國高中就讀於⊕師大附中 *音樂班，學碩士就讀於紐約曼哈頓音樂學院，師事於 Solomon Mikowsky 和歐薩娜・雅布隆斯卡亞（Oxana Yablonskaya）。目前為 *白鷺鷥文教基金會董事長，*臺灣藝術大學音樂系兼任副教授。

活躍於鋼琴演奏領域，曾獲國際年度藝術家獎（Artist International's Annual Young Artists Award）與傑出校友鋼琴獎（Outstanding Alumni-Winners Award in Piano）等獎項，並受邀於紐約卡內基廳及林肯中心舉行獨奏會，亦曾與 *國家交響樂團、*臺灣交響樂團、*臺北市立交響樂團、湖南交響樂團等知名樂團合作，並於新竹之春傑出青年音樂會、河合三十週年歷屆傑出得獎人聯合音樂會〔參見東和樂器公司〕、國際臺灣蕭邦音樂節等受邀演出。更將觸角拓展到跨界表演、主持、出書、發表樂評、訪問國際鋼琴家、首演國人創作並發表個人新創。

近年來致力於將鋼琴演奏分別與繪畫、詩文及多媒體藝術結合，屢獲國際獎項肯定，作品包括《夢鍵愛琴》（2016）多媒體藝術，以 3D 動畫藝術家江賢二之作，搭配現場鋼琴獨奏，揉合無形的音樂與有形的美術，展現如音樂劇般的新表演藝術；《水織火》（2017）與詩人藍麗娟合作，揉合西方的古典音樂與東方的新詩，樂詩相乘、水火相容，並為科技與藝術跨界之即時互動多媒體劇場擔任音樂設計，以及《路》（2015）、《追》（2018）、如果兒童劇團《小米與蝶魚的奇幻旅程》（2016）等作品。擔任 2019 年「臺北國際藝術博覽會」《印象台灣》之策展人，並置入 AR、VR、MR 整合成最新的 XR 新媒體表演藝術作品《迷》，將元老畫家陳慧坤之畫作製成動畫背景，讓觀眾在 LED 大螢幕前體驗虛實穿插、共構整合之表演。2020 年受邀於「臺北國際藝術博覽會」開幕演出，演奏跨界多媒體鋼琴藝術升級版作品《蝴蝶蘭》。2021 年與歷史悠久之林茲「奧地利電子藝術節」合作，為白鷺鷥文教基金會策展《神聖花園》，於全球線上展演。同年 11 月受「臺灣當代文化實驗場」之邀，為「聲響藝術節」開幕表演。2022 年受邀於 *臺北表演藝術中心開幕季壓軸節目「NEXEN 未來密碼」演出跨界作品《蝴蝶蘭》與《向日葵》。著有《音樂不一樣──怦然心動》和《鄧昌國：士子心音樂情》〔參見《台灣音樂館──資深音樂家叢書》〕。個人演奏專輯有《舞・魅・琴》和《夢鍵愛琴》。（陳麗琦撰）

獲獎與榮譽

臺北市 76 學年度音樂比賽鋼琴獨奏第一名（1987）；臺北市 78 學年度音樂比賽南區少年組鋼琴獨奏第三名（1990）；臺北市 80 學年度音樂比賽南區青少年組鋼琴獨奏第二名（1991）；Artist International's Annual Young Artists Award（2000）；Artist International's 30th Anniversary Outstanding Alumni Winners（2002）；《紐約時報》Award Music Listings（2003.5.4）；Toronto 國際女性電影節最佳作曲家獎、New York Film Awards 動畫獎、最佳歌曲獎及最佳音樂錄影帶獎、Los Angeles Film Awards 聲音設計榮譽獎、DNA Paris 設計比賽互動獎、多彩獎及榮譽獎、美國 MUSE Creative Awards 互動設計獎、展覽活動設計獎、概念設計獎及媒體與音樂設計獎、德國標誌性創新建築獎傳達類 Iconic Award、美術電影節官方入選、聖路易斯國際電影節官方入選（2021）；柏林短片電影節官方入選、International Design Awards 三個榮譽

獎、London International Creative Competition 優選獎、German Design Award 優勝獎、New York Independent Cinema Awards 最佳作曲家、New York International Film Awards 最佳歌曲及評審團獎、Oniros Film Awards 最佳藝術導演、Vegas Shorts Awards 最佳作曲家、"XR Obsession" Top Shorts Awards 作曲榮譽獎、Global Film Festival Awards 最佳紀錄片及最佳音樂設計、Festigious International Film Festival 紀錄短片榮譽獎、Chicago Indie Film Awards 最佳作曲家、義大利 A' Design Award 表演藝術設計獎（2022）。

盧佳君

（1978.7.10 臺北）

小提琴演奏家，音樂教育家，藝術與文化行政治理者，新北三芝人。美國曼哈頓音樂學院藝術學士、美國耶魯大學音樂碩士、*臺灣藝術大學藝術管理與文化政策研究所博士，並獲「國際專案管理學會專案副理資格」認證。目前爲臺灣藝術大學音樂系兼任助理教授、*白鷺鷥文教基金會執行長。

自小由教授 *李淑德啓蒙，並先後師承黃維明、蘇顯達以及蘇正途等多位教授，赴美國期間於曼哈頓音樂學院師事 Peter Winograd 與 Patinka Kopec 教授。2000 年獲頒耶魯大學獎學金，赴該校深造，師事 Syoko Aki 教授，2002 年 7 月期間受邀至 Norfolk 音樂節。

2002 年返臺後，曾受邀與 *國家交響樂團、*臺北市立交響樂團、臺南市立交響樂團、*臺灣交響樂團、臺北縣立交響樂團【參見新北市交響樂團】、陽光臺北交響樂團、台北愛樂青年管弦樂團【參見台北愛樂管弦樂團】等合作演出小提琴協奏曲，並定期舉辦個人獨奏會巡演，包括 2004 年「西班牙之夜」、2007 年「琴絃與鍵盤的對話」、2008 年「南歐風情舞曲之夜」、2010 年「珍藏經典」、2011 年「情話綿綿」與 2014 年「理性與感性的對話」等系列。其國外演出經歷，包括 2002 年於紐約 Merkin Concert Hall「臺加音樂節」中演出、2003、2004、2007 年與義大利鋼琴家摩洛波利

（Francesco Monopoli）組成二重奏，於義大利八個城市巡迴演出，並獲評爲「臺灣小提琴界的明日之星：絢爛的技巧和極佳的音樂性……」（*Il Corriere del Mezzogiorno*），2005 年受美國臺灣人聯合基金會邀請，於洛杉磯舉辦個人獨奏會。

2004-2006 年間擔任國家交響樂團小提琴演奏員。2005 年成立「五度音弦樂四重奏」，致力於室內樂的推廣與演出，曾受邀於 *國家兩廳院的「藝像臺灣」，以及多次 *春秋樂集中演出並首演多首國人作品。2017 年擔任「臺灣耶魯室內樂團——絃弓勁舞之夜」藝術總監。2017 到 2021 年均受邀於誠品室內樂中演出。2021 年 9 至 11 月舉行「臺灣心戀曲——2021 五度音巡演音樂會」，於臺南、高雄、嘉義及雲林四地演出，深獲好評。2021 年擔任「新北市經典音樂採集與錄製計畫」藝術總監，策劃錄製《新北心戀曲》音樂專輯。2022 年策劃錄製《戀戀福爾摩莎》音樂專輯，並主編出版《白鷺鷥室內樂曲集》樂譜。近年獨奏演出則包括 2013、2014 年受邀與國家交響樂團世界首演 *金希文《三重協奏曲》與王怡雯《古都三景小提琴協奏曲》，2023 年 2 月 24 日於臺北松菸 *誠品表演廳舉行「盧佳君小提琴獨奏會——以愛爲名～ In the name for Love」。代表著作包括：《張福興——情繫福爾摩莎》（2003，見 *《台灣音樂館——資深音樂家叢書》）、〈南管的現況與列爲文化資產的挑戰〉（2009）、New Media Art in Taiwan（新媒體藝術在臺灣，2011）、〈台灣文化政策對城市文化治理之影響〉（2018）、Promoting cultural diversity, cultural equality and cultural sustainability through art centers—a case study of WeiWuYing National Kaohsiung Center for the Arts（透過藝術中心提升文化多樣性、文化平權以及文化永續性——以衛武營國家藝術文化中心爲例，2020）、〈國際文化交流中臺灣品牌之建立：以台灣國際藝術節 TIFA 爲例〉（《臺灣的國際文化關係——文化作爲方法》，2022）。（余道昌撰）

盧亮輝

（1940 印尼）

作曲家、指揮家，祖籍中國福建永定，1964年畢業於天津音樂學院作曲系。1977年移民香港，1978-1986年任香港中樂團全職樂師，香港作曲聯會和香港作曲家及作詞家協會會員，1986年移民來臺，曾任*臺北市立國樂團演奏組副組長及副指揮、*中國文化大學中國音樂學系專任講師，教授*國樂合奏、國樂配器及作曲法。創作現代國樂合奏曲逾三十年，其中多爲香港中樂團創作合奏作品，如《春》（1979）、《夏》（1980）、《秋》（1982）、《冬》（1984）、《酒歌》、《漁舞》、《彩雲》、《鬧花燈》、《禪院行》、《昆蟲世界》等。並改編中胡協奏曲《蘇武》，將古曲《陽關三疊》改編爲合奏曲；參與舞劇《東海奇緣》的音樂創作。來臺之後，更以臺灣風情爲題材創作多首國樂合奏曲，代表作品有《港都之春》、《寶島風情組曲》、《翠谷長春》、笙協奏曲《鵝鑾鼻之春》（1986）等。其他重要作品有《貴妃情》（1995）、《疆風舞韻》、《故鄉情懷》、《童年的回憶》、《仕女圖》、《弦情》等等。1976年爲四海唱片（參見❹）灌錄《酒歌》，並創作國樂合奏曲《宮、商、角、徵、羽》、雙笛協奏曲《山鄉情》，同年10月受邀爲*國家音樂廳開幕典禮創作了一首國樂大合奏《慶典序曲》。1989年爲電視劇場「俑之舞」配樂而獲得*金鐘獎入圍。1991年爲普音唱片公司創作「新幼教故事瓊林」而榮獲優良唱片*金鼎獎。多次入圍*金曲獎，並於2012年榮獲金曲獎最佳製作人獎。盧氏生於印尼，學於天津，工作於香港與臺灣，竭盡心力創作當代國樂合奏曲，其作品保有傳統音樂的風格，但編制上不斷朝向國樂交響化的方向努力，成爲個人創作中的特色〔參見現代國樂〕。（編輯室）參考資料：348

重要作品

一、歌劇／清唱劇／舞臺劇／音樂劇

《美女與野獸》百老匯兒童歌舞劇（1997）；《西王母》歌舞劇（2014）。

二、管弦樂／協奏曲

《樂》嗩吶協奏曲；《喜》長笛協奏曲；《祭樂歡舞》合奏；《哀》壎、古琴二重奏；《酒歌》合奏（1978）；《鬧花燈》、《魚舞》、《春》合奏（1979）；《夏》合奏（1980）；《彩雲》合奏（1981）；《秋》、《春舞》合奏（1982）；《禪院行》、《冬》合奏（1984）；《宮商角徵羽》合奏（1986）；《寶島風情組曲》、《龍鳳呈祥》、《慶典序曲》合奏、《彈樂三曲》彈撥合奏、《山鄉情》雙笛協奏曲（1987）；《彩雲翩舞》合奏、《高原風情》、《怒》琵琶協奏曲、《西北隨想曲》板胡主奏、《江邊之舞》合奏（1988）；《翠谷長春》合奏、《塞外隨想曲》彈撥合奏、《美麗的港都》鋼琴與樂隊（1989）；《夢境來去》、《俑之舞》合奏（1990）；《新幼學故事瓊林》童聲與樂隊、《感懷》合奏（1991）；《樂鼓新章》合奏、《童年的回憶》合奏、《長劍舞》合奏、《雲鑼新章》雲鑼主奏與樂隊（1992）；《弦情》拉弦合奏、《仕女圖》合奏（1993）；《磬鼓》合奏（1994）；《水舞》、《孔雀東南飛雙人舞》合奏（1995）；《疆風舞韻》鋼琴協奏曲、《貴妃情》二胡協奏曲、《故都情懷》高胡協奏曲（1996）；《嘈嘈切切》琵琶五重奏、《鄉風戲韻》、《都馬快蝶》合奏、《弦抒情懷》拉弦合奏、《七字新韻》小合奏（1997）；《十二生肖》小合奏（1999）；《愛河暢想曲》鋼琴協奏曲、《童心樂陶陶》合奏曲（2004）；《西子灣之戀》小提琴協奏曲（2006）；《高港風雲》小號協奏曲（2007）；《澄湖月夜》大提琴協奏曲（2008）；《蓮池潭風光》長笛協奏曲（2009）；《勁飆序曲》、《京韻隨想曲》合奏（2010）；《客韻風華》合奏（2011）；《春風夜雨情》長笛協奏曲（2012）；《戲韻風華》揚琴合奏、《祖母像》古箏合奏（2013）；《青蚵嫂》弦樂合奏、《丟丟銅》弦樂合奏、《佳節迎新》合奏（2014）；《戲韻風采》弦樂合奏、《遙思》絲竹樂小合奏、《粵音情趣》弦樂合奏、《浩然正氣》弦樂合奏、《春曉奏鳴曲》弦樂合奏、《昔日懷舊》弦樂合奏、《情愫》鋼琴協奏曲、《神聖妙音》合奏（2015）；《漁港情緣》笙協奏曲、《經典台語老歌聯奏》合奏、《春風夜雨情》笛子協奏曲（2016）。

三、聲樂作品（含合唱曲）

《港都之春》合唱交響詩（1986）；《開幕曲》合唱、合奏（1990）。

四、器樂獨奏

《鵝鑾鼻之春》笙獨奏曲（1986）；《喜慶鑼鼓》、《秋風的季節》排鼓主奏（1987）；《笙韻》笙獨奏曲、《深夜之幻》壎獨奏（1991）；《暮》二胡獨奏〈鋼琴〉（1996）；《山村歡舞》柳琴獨奏〈鋼琴〉、《戲韻》琵琶獨奏〈鋼琴〉、《疆風舞韻》揚琴獨奏〈鋼琴〉（1998）。（編輯室）

盧文雅

（1964.11.15 彰化）

音樂學者。自幼學習鋼琴，師事高美惠。高中跟隨莊思遠修習法國號，並加入*台北世紀交響樂團。1984 年進入*臺灣師範大學音樂系就讀，主修法國號，同時跟隨*張彩湘副修鋼琴，以及與*劉岠渭修習曲式學、西洋音樂史。1988 年赴德國留學，先後於雷根斯堡大學及慕尼黑大學攻讀*音樂學。在學期間，跟隨慕尼黑大學樂器史專家暨音樂學教授 Prof. Dr. Jürgen Eppelsheim，1995 年以「貝多芬作品中法國號的運用」為碩士論文修得碩士學位。

1995 年歸國後，曾於*東海大學音樂系、*臺灣藝術大學音樂系、臺北市立教育大學（今*臺北市立大學）音樂系等校擔任兼任講師，2001 年進入*臺北藝術大學音樂系博士班，跟隨*劉岠渭與*王美珠攻讀音樂學博士學位，並以作曲家馬勒（G.Mahler）為研究主題，發表多篇相關論文。2007 年，取得博士學位。2009 年進入❶北藝大擔任專任助理教授，2022 年升等為音樂學研究所專任教授，曾任❶北藝大音樂系系主任暨音樂學研究所所長。

專長歷史音樂學、西洋音樂史、管弦樂發展史、宗教音樂、音樂美學等。2014 年出版著作《馬勒音樂中的世界觀意象》，2017 年出版《黑袍下的音樂宣言——李斯特神劇研究》和《琴曲名家故事》，2022 年出版《猶唱新歌——孟德爾頌神劇研究》等專書。與蘇顯達、鍾岱廷共同製作「曠世名琴訴說的故事」磨課師線上課程於 2018 年獲頒教育部「磨課師標竿課程獎」。（陳麗琦撰）

盧炎

（1930.11.20 中國南京—2008.10.1 臺北）

作曲家。出生於中國南京市，祖籍江西省南康。七歲時因戰爭而隨家人逃難至四川重慶，1941 年進入英國人辦的教會學校聖光中小學就讀，開始接觸教會音樂。1945 年回南京讀高中，1949 年來臺後，入臺灣省立師範學院（今*臺灣師範大學）

音樂學系，跟隨*高慈美、戴序倫學鋼琴與聲樂。1963 年赴美深造，先在州立東北密蘇里師範學院攻讀音樂教育，1965 年轉曼尼斯音樂學院專攻作曲，師事猶太籍老師威廉·賽德門（William Sydeman），為他開啟*現代音樂之門。1967 年所創作的為長笛、單簧管、小喇叭、法國號、大提琴，與兩個打擊樂的《七重奏》，是他生平發表的第一首作品，該樂曲受布烈茲（P. Boulez）《無主之槌》的影響。1971 年，取得曼尼斯音樂學院的文憑，次年又進入紐約市立大學的市立學院，選修一年作曲和電子音樂，師事馬里歐·大衛朵夫斯基（Mario Davidovsky），馬里歐相當注意結構的嚴謹與材料的精簡，這個理念對盧炎日後的作曲態度有很大的影響。他也鼓勵盧炎寫作有中國風格的音樂，*《浪淘沙》（室內樂聲樂曲）揉和了東方美感與西方現代音樂的語法和結構觀念，曲中有許多增四度及小二度音程，成為日後盧炎作品的標記。1976 年返臺在*東吳大學客座一年，1977 年再度赴美，進入賓州大學學習作曲，師事喬治·羅伯克（George Rochberg）與喬治·克蘭姆（George Crumb），他們的作曲觀影響盧炎甚深。1979 年獲碩士學位返臺定居，於東吳大學音樂學系專任直到退休。作曲、散步成為了他的生活重心，作品也越來越豐富，包括《憶江南》（1978，小管弦樂曲；1980，室內樂曲）、《國樂五重奏》（1983，Ⅰ；1991，Ⅱ；1997，雨港遊記）等。

盧炎平日深居簡出、不恭名利，卻因時有佳作以及桃李滿門，而博得學生及樂界人士敬重，1998 年他獲頒 *國家文藝獎。綜觀盧炎的創作，皆是以精簡的音樂素材，反映出他對生命的不同感受，沒有咄咄逼人的氣勢、也沒有澎湃的激昂，而是在平靜中流露出作曲家清麗自然的氣韻與深遠簡淡意境。2003 年獲頒「東元科技人文獎」，與 *楊聰賢同為音樂類獎項得主。2008 年因口腔癌病變逝世，享年七十八歲。2009 年以《聲動》榮獲 *傳藝金曲獎。（黃雅蘭、顏綠芬合撰）參考資料：95-34, 348

重要作品

一、樂團與協奏曲

《To A Little, White Flower》三管編制（1970）；《清平調 I》小型管弦樂（1978）；《憶江南》小型管弦樂團（1978-1979）；《黃昏》管樂團（1980）；《憶江南三首》管弦樂團（1982）；《暎暎曲》（又名《疊》、《天鳥鳥變奏曲》）管弦樂團（1983）；《管弦樂三章》管弦樂團（1985）；《管弦幻想曲第一首：海風與歌聲》三管編制之管弦樂團（1987）；《管弦幻想曲第二首：撫劍吟》三管編制之管弦樂團（1988）；《八月協奏曲》鋼琴獨奏、室內樂團（1995）；《動物大學校歌》管弦樂（1999）；《管弦幻想曲第三首：綺思曲》大型管弦樂團（2001）；《臺北協奏曲》長笛及弦樂團（2003）；《臺北幻想曲》四樂章，二管編制管弦樂團（2004）、《大樂三章》國樂團（2004）；《鋼琴與管弦樂的協奏曲第二號》鋼琴與管弦樂團（2006）。

二、室內樂

《七重奏》長笛、單簧管、小號、法國號、大提琴、打擊樂二人（1967）；《四重奏曲》長笛、鋼琴、低音長號或低音大號、打擊樂（1969）；《四重奏曲》單簧管、低音號各一人、打擊樂二人（1970）；《小提琴與鋼琴奏鳴曲》（1971）；《浪淘沙》長笛、單簧管、小提琴、大提琴、打擊樂、人聲（1973）；《雙簧管與打擊樂》（1979）、《竹絲曲》竹笛類一人、南胡二人、中胡、大阮、打擊樂各一人（1979）；《憶江南》大型室內樂團（1980）；《長笛鋼琴二重奏》（1981）；《四重奏曲》二個樂章，鋼琴二重奏、單簧管、小提琴（1983）；《國樂五重奏 I》笛、琵琶、揚琴、中胡、笙（1984）；《打擊樂合奏與低音

提琴》打擊樂三人、低音提琴（1985）；《雨夜花》弦樂四重奏（1987）、《四手聯彈鋼琴曲》（1987）；《弦樂十五重奏》第一、第二小提琴、中提琴、大提琴、低音提琴各三人（1988）；《國樂五重奏 II》笛、二胡、琵琶、古箏、擊樂（1991）；《馬前潑水》小管弦樂團與嗩吶（1994）；《木管五重奏》長笛、雙簧管、豎笛、低音管、法國號（1996）；國樂五重奏《雨港遊記》竹笛、二胡、琵琶、揚琴、古箏；《十方五重奏》打擊樂二人、鋼琴一人、中音與高音長笛二人（1998）；《擊樂三重奏》打擊樂三人（1999）；《馬年七重奏》長笛、低音管、小號、長號、打擊、小提琴、低音提琴（2001）；《臺北組曲》管弦樂團（2002）；《八重奏：秋天的悼念》長笛、雙簧管、小號、長號、小提琴、中提琴、大提琴、低音提琴（2003）；《四手聯彈鋼琴曲 II》（2003）；《慢板戰歌》鋼琴與不知名樂器，《矮靈祭》鋼琴與不知名樂器，《勇士頌》鋼琴與不知名樂器，《迎神曲》低音提琴與鋼琴，《亡魂曲》鋼琴與不知名樂器（2004）；《絲竹六重奏》傳統器樂合奏：胡琴、笛、簫、古箏、阮、琵琶、揚琴（2005）；《北港小鎮》弦樂四重奏（2006）、《十方協奏曲》雙鋼琴與打擊樂器六人（2006）；《飛翔的詩意》弦樂四重奏與鋼琴（2007）。

三、器樂獨奏

《四首鋼琴前奏曲》（1979）；《尋幽曲》21 絃古箏獨奏（1988）；《詠懷》長笛獨奏（1995）；《歌》大提琴獨奏（1997）；《鋼琴前奏曲兩首》1.羅曼史、2.鐘聲（1999）、《浪漫曲》鋼琴獨奏（1999）；《給愛麗絲鋼琴練習曲》（2001）；《鋼琴即興曲》鋼琴獨奏（2005）。

四、聲樂作品與合唱曲

《林中高樓》女高音、鋼琴（1984）；《有一個名字》聲樂、鋼琴（1985）；《洛夫歌曲四首》：1.〈清明四句〉2.〈窗下〉3.〈煙之外〉4.〈有鳥飛過〉次女高音、鋼琴（1988）；《洛夫歌曲四首》室內樂版：次女高音獨唱、室內樂團（1995）、《林中高樓》室內版：女高音獨唱、室內樂團（1995）；《家具音樂》女高音、鋼琴（1996）；《月》長笛、單簧管、豎笛、小提琴、低音提琴、打擊樂及女高音（1998）；《時光之歌二首》：1.〈一茶〉2.〈給梅湘的明信片〉女高音、鋼琴（1999）；《東吳大學百齡頌讚》大型

管弦樂團、合唱、獨唱（1999）；《大瓠》混聲四部合唱及國樂伴奏（2000）、《醉扶歸與皂羅袍──取自牡丹亭》聲樂、長笛、雙簧管、小提琴、大提琴、笙、豎琴、打擊（2000）、《雙溪戀歌》聲樂、鋼琴（2000）；《丑神》聲樂、大提琴（2003）。（編輯室）

盧穎州

（1944.5.5 中國河南開封─2008.8.20 臺北）
*軍樂作曲者、合唱團指揮。湖北省天門縣人，生於河南開封。1968 年畢業於✚政戰學校（今 *國防大學）十四期音樂學系，主修理論作曲，歷任空軍基層連隊幹事、輔導長、*國防部藝術工作總隊歌劇隊隊長、科長、總隊長；*國光藝術戲劇學校校長、國防部政五處副處長、國立海洋大學總教官。參加國防部文藝金像獎音樂類戰鬥歌曲徵選：1968 年以〈毛澤東大毒蟲〉、1974 年以〈風雨同舟一條心〉和〈勇士戰歌〉雙獲佳作、1975 及 1977 年分別以〈海獄春回〉及〈亡共復國歌〉兩度獲得銅像獎；1969 年以〈空軍組曲〉榮獲空軍文藝獎音樂類銅鷹獎；參加臺灣省教育廳歌曲徵選：以〈中國青年進行曲〉（1969）、〈四季農家〉（1975）、《慈湖》大合唱（1977）獲獎；1971 年適逢外交逆境，創作電視劇《報國在今朝》主題曲及〈踔厲奮發〉（*羅授時詞）等多首歌曲發揮激勵民心士氣的作用；1976 年以《崇功報德頌》（四部合唱）獲臺北市教育局作曲獎；參加行政院新聞局優良歌曲徵選，1976 年以〈中華兒女〉、〈睦鄰歌〉，1978 年以〈不怕風雨來吹襲〉、〈笑一笑〉獲獎；1991 年以〈我們愛國旗〉（*黃瑩作詞）獲國防部軍歌創作獎；1994 年以〈中華軍威震四方〉（詹念民詞）獲國軍建軍六十年軍歌創作獎，於 1996 年 8 月 31 日屆退，2008 年 8 月 20 日因病與世長辭。享年六十四歲。

在軍中執行音樂工作二十多年，尤其擔任歌劇隊隊長至總隊長期間，譜寫由曼衍作詞的歌劇《同心協力》（1978，與楊震南等人合曲）、《青山翠谷》（1979，與孫樸生等人合曲）、《秀姑巒溪畔》（1980 與夏繼曾、白玉光合曲）等參與國軍 10 月展演，演出頗受好評；策劃執行✚華視「樂團飄香」音樂節目錄播，是當時少有的優質音樂節目，曾獲頒文化建設獎；譜寫《家和萬事興》（1989）等多齣舞臺劇暨電影《索命三娘》（1979）主題曲；督導「國光合唱團」執行國防部各項慶典及紀念音樂會演出及軍歌節目、有聲資料錄製暨國內合唱團聯合演出；對於✚國光藝校音樂、戲劇、舞蹈、京劇【參見●京劇教育】及豫劇教育之推展竭盡心力。另譜寫合（重）唱如混聲四重唱《熠熠輝光》、三部合唱《忠孝雙全》（1980，均為曼衍作詞），憲兵歌曲如 *黃瑩作詞的〈我們都是好兄弟〉、〈捍衛戰士〉、〈我們是中華民國憲兵〉（均為 1992），教戰總則歌曲如謝君儀作詞的〈軍人本色〉、〈攻擊精神〉（均為 1987），其他如李文堂作詞的〈家和萬事興〉（1990）等各類歌曲近 40 首。較著名歌曲如〈我們愛國旗〉、〈報國在今朝〉、〈中華軍威震四方〉等。（李文堂撰）參考資料：147, 175

重要作品
〈毛澤東大毒蟲〉（1968）；〈中國青年進行曲〉（1969）；〈空軍組曲〉（1970）；〈報國在今朝〉曼衍詞（1971）；〈踔厲奮發〉曼衍詞（1971）；〈風雨同舟一條心〉（1974）；〈勇士戰歌〉（1974）；〈海獄春回〉楊濤詞（1975）；〈亡共復國歌〉王金榮詞（1977）；〈四季農家〉（1975）；〈中華兒女〉（1976）；〈睦鄰歌〉（1976）；《慈湖》大合唱（1977）；〈不怕風雨來吹襲〉（1978）；〈笑一笑〉（1978）；〈我們愛國旗〉黃瑩詞（1991）、〈中華軍威震四方〉詹念民詞（1994）；《同心協力》歌劇，與楊震南等人合曲，曼衍詞（1978）；《青山翠谷》歌劇，與孫樸生等人合曲（1979）；《索命三娘》電影主題曲（1979）；《秀姑巒溪畔》歌劇，與夏繼曾、白玉光合曲（1980）；《熠熠輝光》混聲四重唱，曼衍詞（1980）；《忠孝雙全》三部合唱，曼衍詞（1980）；〈我們都是好兄弟〉黃瑩詞（1992）；〈捍衛戰士〉

（1992）；〈我們是中華民國憲兵〉（1992）；教戰總則歌曲如：〈軍人本色〉謝君儀詞（1987）；〈攻擊精神〉謝君儀詞（1987）、〈家和萬事興〉舞臺劇主題曲（1989）；〈家和萬事興〉李文堂詞（1990）。

（李文堂整理）

呂赫若

（1914.8.25 臺中豐原－1950.9.3 新北汐止）

文學家，臺灣左翼統一運動參與者，1950 年代白色恐怖受難者。本名呂石堆。1925 年以第一名畢業於潭子公學校，進入⊕臺中師範（今*臺中教育大學）就讀普通科。呂赫若在文學上的啟蒙來自於師範學校二年級老師磯村，常閱讀左派思想刊物。⊕臺中師範音樂老師*磯江清則影響他在音樂方面的追求。1934 年 3 月於⊕臺中師範畢業，先分發到新竹峨眉公學校（今峨眉國小），後轉調南投營盤公學校（今營盤國小），1937 年 3 月再轉調臺中潭子公學校（今潭子國小）。1939 年東渡日本研習聲樂，並曾在東京參加劇團。1942 年返臺後擔任興南新聞的記者，並加入了電影公司，還嘗試了放送劇，又陸續發表文學作品，在文學與音樂活動上十分積極。後來加入《人民導報》記者群，擔任臺灣文化協進會幹事，協助臺灣文化協進會舉辦音樂演奏大會並登臺演唱，最後與文化同志創辦《自由報》。二二八事件後，呂赫若在臺北樺山町（今華山區一帶）酒廠對面陸橋下開設「大安印刷廠」，以印製好友*張彩湘的音樂教科書與世界名曲作為掩護，印製「中華人民共和國開國文獻」、「中華人民共和國國歌」以及「黨員手冊」、「機關報」等。1949 年「光明報」、「基隆中學」等事件發生後，於 1951 年 4 月 25 日進入鹿窟加入「臺灣人民武裝保衛隊」擔任基地無線電發報工作，兩、三個月後被毒蛇咬傷不治死亡。（陳郁秀撰）

參考資料：213

呂泉生

（1916.7.1 臺中－2008.3.17 美國加州洛杉磯）

合唱教育家、歌謠作曲家，臺中縣神岡鄉人。1939 年畢業於日本東洋音樂學校本科聲樂組，在日期間，曾加入 NHK 放送局合唱隊、東寶聲樂隊，活躍於東京樂壇。1942 年返臺，1944 至 1949 年間任職*臺北放送局，致力推動古典音樂與地方音樂，並鼓勵流行歌曲（參見四）創作者捨棄陰鬱的風格，譜寫光明優美的歌曲，獲得深切回響。呂泉生在旅日期間，對合唱活動已有相當了解，其之返臺，對尚處蒙昧期的本地合唱發展，自然助益極大。他曾應邀指揮臺北放送局合唱隊，因表現出色，受當局器重；私下又與臺北近郊愛樂的青年朋友合作，合組*厚生男聲合唱團，以演唱臺灣民謠而備受社會矚目。戰後合唱風氣興起，各地紛組合唱團，樂壇活動空前蓬勃，呂泉生陸續應聘擔任臺灣廣播電臺合唱團指揮、臺灣省警備司令部交響樂團（今*臺灣交響樂團）附屬合唱隊隊長、臺灣文化協進會合唱團團長等職務，成為當代臺灣最負盛望的合唱領導者。1957 年，省籍企業家辜偉甫（1918-1982）聘請其出任*榮星兒童合唱團團長，不數年，榮星即以優異的表現風靡全臺，帶動國內兒童合唱表演的風氣，並多次出國巡演，贏得「東方的維也納兒童合唱團」美稱。呂泉生因領導合唱團，而需為合唱團編、作歌曲。1943 年，厚生演劇研究會在臺北排練新劇*《閹雞》時，身為該劇作曲兼樂隊指揮的他，安排厚生合唱團在換幕時，演唱他採集、改編的〈六月田水〉、〈一隻鳥仔哮救救〉（參見●）、〈丟丟銅仔〉（參見●）三首民謠，引起極大回響，改變民眾對「民謠」一詞的鄙俗觀感。爾後，他編、作獨唱、合唱曲，從童謠、民謠到藝術歌曲類，皆有涉及，作品總數超過 200 首，奠定歌謠作曲家的地位。呂泉生在選詞上，重視歌詞內容對人心的影響，總以詞意光明、語韻優美為首要考量；在旋律上，著重掌握聲音、曲調與文本的關係，並擅長以簡單、凝練的手法，譜寫貼切的音樂，故其作品有順口、易唱的特點。兼之在選詞方面，能確切掌握時代脈

動，所以作品屢能深入人心，引發社會大眾共鳴。名作如：〈搖嬰仔歌〉（1945）、〈杯底不可飼金魚〉（參見❹，1949）、〈阮若打開心內的門窗〉（參見❹，1958）等，至今不但廣受聲樂家與合唱團體青睞，亦在小市民口中傳唱不歇。除此之外，呂泉生還於1951-1960年間，受*台灣省教育會理事長*游彌堅之聘，在該會先後主持：《一〇一世界名歌集》編譯、*《新選歌謠》月刊徵曲、省教育會版國民學校《音樂課本》編寫三項工作，緩解戰後樂教界中文歌曲匱乏的窘境。在半世紀的音樂生涯中，呂泉生還先後擔任過臺北市私立靜修女子中學音樂教師、❶實踐家專（今*實踐大學）音樂教師、音樂科主任等職，前後歷時三十六年，培育無數桃李。1991年，政府頒發*行政院文化獎表彰他的貢獻。2008年因心臟衰竭，病逝美國加州惠提爾長老教會社區互聯醫院，享年九十三歲。（孫芝君撰）參考資料：95-11, 229

重要作品

一、已出版作品：《呂泉生歌曲集1：兒童歌曲篇》共41首；《呂泉生歌曲集2：新編合唱曲同聲篇》共59首；《呂泉生歌曲集3：創作合唱曲同聲篇》共98首；《呂泉生歌曲集4：獨唱曲》共57首；《呂泉生歌曲集5：創作合唱曲混聲篇》共64首；《呂泉生歌曲集：最新創作與合唱》共45首；及改編合唱曲：李斯特《匈牙利狂想曲第二號》。

二、創作作品：《小羊兒》盧雲生詞，同聲二部（1942/1952）；《秋菊》佐藤春夫詞，翁炳榮譯詞，獨唱／同聲三部（1943/1948）；《妳是我心目中美麗薔薇》石川啄木詞，居然譯詞，獨唱／同聲三部（1943/1949）；《採茶歌》王毓騵配詞，同聲四部無伴奏／混聲四部無伴奏（1943/1953）；《搖嬰仔歌》蕭安居詞，盧雲生修訂，獨唱／同聲三部（1945/1952）；《兒童進行曲》翁炳榮詞，同聲二部（1947）；《新年歌》居然詞，同聲三部／混聲四部（1948）；

《三月來了》原作詞不詳，王毓騵續編詞，同聲三部／混聲四部（1948/1954）；《天亮了日出了》田舍翁詞，同聲三部（1948）；《大夢》臺中佛教會詞，同聲三部／混聲四部無伴奏（1948）；《杯底不可飼金魚》（飲酒歌）陳大禹詞，獨唱／男聲四部（1949）；《落大雨》游彌堅詞，獨唱／同聲二部（1949）；《懷友》盧雲生詞，同聲二部（1951）；《月下營火》方火爐詞，同聲二部輪唱（1952）；《孔子頌》楊雲萍詞，同聲三部（1952）；《鉛筆》田舍翁詞，同聲二部（1952）；《將進酒》唐·李白詩，同聲三部／混聲四部（1952或1953）；〈村居小唱〉楊雲萍詞，獨唱（1953）；〈檬果〉楊雲萍詞，獨唱（1953）；〈鄉愁〉盧雲生詞，獨唱（1953）；〈春花秋月何時了〉南唐·李煜詞，獨唱（1953）；〈林花謝了春紅太忽忽〉（相見歡二首）南唐·李煜詞，獨唱（1953）；〈醉鄉路穩宜頻到〉（烏夜啼）南唐·李煜詞，獨唱（1953）；《低訴》蘇珊詞，同聲三部無伴奏／混聲四部無伴奏（1953）；《總是我不着》楊雲萍詞，獨唱／混聲四部（1953）；《青天進行曲》盧雲生詞，同聲三部（1953）；《太陽下去了》游彌堅詞，同聲三部（1953）；《剪拳布》游彌堅詞，同聲二部（1953）；《擠油渣》游彌堅詞，同聲二部（1953）；《遊戲》游彌堅詞，同聲三部（1953）；《跳繩》游彌堅詞，同聲二部（1953）；《馬兒》游彌堅詞，同聲二部（1954）；《小貓和老鼠》游彌堅詞，同聲三部（1954）；〈小鴿子〉游彌堅詞，獨唱或齊唱（1954）；《老鷹和母雞》游彌堅詞，同聲二部（1954）；《捉迷藏》游彌堅詞，同聲二部（1954）；《遊子吟》唐·孟郊詩，獨唱／同聲三部／混聲四部（1954）；《明日歌》明，錢鶴灘詞，獨唱／同聲三部（1954）；《大好天》游彌堅詞，同聲二部（1954）；〈望月思親〉唐·白居易詩，獨唱（1954）；《搖籃歌》（客家調）游彌堅詞，獨唱／同聲三部（1954）；《手拉手》游彌堅詞，同聲二部（1954）；《清明》唐·杜牧詩，同聲四部無伴奏／混聲四部無伴奏（1955）；〈明月〉陳滿盈詞，獨唱（1955）；《問友》唐·白居易詩，獨唱／同聲三部／混聲四部（1955）；《春怨》唐·劉方平詩，獨唱／同聲三部（1955）；〈相思〉游彌堅詞，獨唱（1955）；《乒乓球》王毓騵詞，同聲二部（1955）；《划船》王毓騵詞，同聲三部（1955）；《上學校》王毓騵詞，同聲二部

（1955）；〈白髮嘆〉唐·白居易詩，獨唱（1955）；《青海青》羅家倫詞，同聲三部（1955/1960）；〈黑霧〉許建吾詞，獨唱（1955）；〈蘭〉沈心工詞，獨唱（1956）；《青蛙》柳哥詞，同聲二部（1956）；《蟬》王毓騵詞，同聲二部（1956）；〈浪淘沙（失眠）〉韋瀚章詞，獨唱（1956）；《秋思》唐·王建詩，獨唱／同聲三部／混聲四部（1956）；《飛快（車）小姐》盧雲生詞，同聲三部／混聲四部（1956）；《阮若打開心内的門窗》王昶雄詞，獨唱／同聲三部／混聲四部（1956 或 1958）；《不知名的鳥兒》鍾梅音詞，獨唱／同聲二部（1956）；《漁父辭》戰國·屈原詞，同聲三部／混聲四部（1956）；《薔薇花影》余光中詞，同聲三部無伴奏／混聲四部無伴奏（1957）；《沙喲娜拉（寄日本女郎）》徐志摩詞，獨唱／同聲二部（1957）；《狼和小孩》國校課文，同聲二部（1957）；《小蜜蜂》國校課文，同聲二部（1957）；《搖啊搖》課本韻文，同聲二部／同聲三部（1957）；《螢火蟲》課本韻文，同聲三部（1957）；《小小司馬光》楊雲萍詞，同聲二部（1957）；《我要飛向長空》向明詞，同聲二部（1957）；《紅葉》張自英詞，獨唱／同聲二部（1957）；《臉蛋兒發紅心裡笑》李鵬遠詞，同聲二部（1957）；《放假回家去》游彌堅詞，同聲二部（1958）；《銀葫蘆·金葫蘆》楊雲萍詞，同聲二部（1958）；《謎語》選自小學課外讀本，同聲二部（1958）；〈逍遙人〉唐·白居易詩，獨唱（1958）；《有恆歌》楊勇溥詞，同聲三部（1958）；《愉快的歌聲》王毓騵詞，同聲二部／混聲四部（1958）；《常常在靜夜裡》Thomas Moore 詞，鄭因百譯詞，同聲三部無伴奏／混聲四部無伴奏（1958）；《法蘭西洋娃娃》周伯陽詞，同聲三部（1958）；《這種事不能隨便說》黃家燕詞，同聲三部無伴奏／混聲四部無伴奏（1958 或 1959）；《螞蟻搬豆》選自小學課外讀本，同聲二部（1959）；《兩隻蜻蜓》選自課外讀本，同聲二部（1959）；《長頸鹿》周伯陽詞，同聲二部（1959）；《顛倒歌》安徽民歌歌詞，同聲四部無伴奏／混聲四部無伴奏（1959）；《愚公》課本韻文，同聲二部（1959）；《掃墓》周伯陽詞，同聲二部（1959）；《新月》曉星詞，同聲三部（1959）；《小狗真淘氣》游彌堅詞，同聲三部（1959）；〈春曉〉唐·孟浩然詩，獨唱（1959）；《珍妮的辮子》余光中詞，同聲三部無伴奏／混聲四部無伴奏（1959）；《長相思》南唐·李煜詞，同聲四部無伴奏／混聲四部無伴奏（1960）；《征人別離歌》張易譯詞，男聲四部（1960）；〈秋夜月〉元明·劉基詞，獨唱（1960）；《懷》曉霧詞，男聲四部無伴奏／混聲四部無伴奏（1960）；《薄暮》戴宗良詞，同聲四部無伴奏／混聲四部無伴奏（1960）；《高山薔薇開處》蕭而化詞，同聲三部無伴奏／混聲四部無伴奏（1960）；《和風》俊中詞，同聲四部無伴奏／混聲四部無伴奏（1960 或 1961）；《意志》李鼎益詞，同聲三部無伴奏／混聲四部無伴奏（1961）；《夜思》成功大學毛毛詞，同聲三部無伴奏／混聲四部無伴奏（1961）；〈秋風歌〉漢·漢武帝詞，獨唱（1961）；《歸家》唐·杜牧詩，同聲三部無伴奏（1962）；《初月》唐·杜甫詩，獨唱／同聲三部（1962）；《幸福如我》崔菱詞，同聲四部無伴奏（1963）；《大風歌》漢·漢高祖詞，男聲四部無伴奏（1963）；《絕代佳人》漢·李延年詞，獨唱／同聲二部（1963）；《墾荒》金銘詞，獨唱／同聲三部（1963）；《旅行》梅耐寒詞，同聲二部（1963）；《如花的友情》崔菱詞，同聲四部無伴奏／混聲四部（1964）；《別嘆息別煩惱》崔菱詞，同聲四部／混聲四部無伴奏（1964）；《我有一份懷念》崔菱詞，同聲三部無伴奏（1965）；《向著光明走》崔菱詞，同聲四部無伴奏／混聲四部無伴奏（1965）；《月出歌》選自《詩經》，獨唱／同聲三部／混聲四部（1965）；《雄雉歌》選自《詩經》，獨唱／同聲二部（1965）；《我愛中華》呂泉生詞，同聲三部（1965）；《陽光帶來幸福》慎芝詞，同聲三部（1965）；《雨夜的小徑》王昶雄詞，獨唱／同聲二部（1965）；《悲傷夜曲》瓊瑤詞，同聲二部（1965）；《請把你的窗兒開》瓊瑤詞，獨唱／同聲三部（1965）；《失落的夢》王昶雄詞，同聲三部／混聲四部（1966）；《也是微雲》胡適詞，同聲四部無伴奏／混聲四部無伴奏（1968）；《安魂歌》王昶雄詞，同聲三部／混聲四部（1969）；《你和我》謝鵬雄詞，同聲二部（1969）；《智慧友情歌聲》（又名《歌聲友情智慧》）王昶雄詞，同聲三部／混聲四部（1969）；《海鷗》謝鵬雄詞，同聲二部（1970）；《我愛媽媽》呂泉生詞，獨唱／同聲四部（1970）；《大家來工作》莊奴詞，同聲二部（1970）；《夢鄉》

呂泉生詞，同聲二部（1971）；《無題》唐·李商隱詩，同聲四部無伴奏／混聲四部無伴奏（1972）；《合家歡》王昶雄詞，同聲二部（1973）；《是是非非》王文山詞，同聲四部無伴奏（1973）；《盛夏新鈎月》王文山詞，同聲三部無伴奏（1973）；《關雎》選自《詩經》，同聲三部／混聲四部無伴奏（1974）；〈爬山〉王文山，同聲四部無伴奏（1974）；《大豆頌》王文山詞，同聲四部（1974）；〈駱駝〉王文山詞，獨唱（1974）；《天地一沙鷗》王文山詞，同聲四部無伴奏（1975）；《幹幹幹》王文山詞，同聲三部（1975）；《有志者》王文山詞，同聲四部無伴奏（1975）；〈鹿鳴篇〉選自《詩經》，獨唱（1975）；《灑脫愉快一擔挑》王文山詞，獨唱／同聲二部（1975）；〈為富不仁？〉王文山詞，獨唱（1975）；《雨夜吟》王文山詞，獨唱／同聲二部／同聲三部／混聲四部（1975）；《今天最開懷》王文山詞，獨唱／同聲三部（1975）；《奇怪》王文山詞，同聲四部無伴奏（1975）；《郊遊》王毓騵詞，同聲三部（1976）；〈菩薩蠻（家）〉王文山詞，獨唱（1976）；《蓮花》王昶雄詞，獨唱／同聲二部（1976）；《心願》高準詞，同聲四部無伴奏（1976）；《行徑》王文山詞，同聲三部（1976）；《海倫凱勒》王文山詞，獨唱／同聲二部／同聲四部／混聲四部（1976）；《狂想歌》王文山詞，同聲二部（1977）；《離別歌》王文山詞，混聲四部無伴奏（1977）；《家庭主婦》王文山詞，同聲二部（1977）；《望江南》南唐·李煜詞，獨唱／同聲二部（1977）；《蒲公英》王文山詞，同聲二部（1978）；《國旗飄飄》周春堤詞，同聲三部（1979）；《中華兒女氣如虹》鄧傳叔詞，混聲四部（1979）；〈思い出は〉吳建堂詞，獨唱（1980）；《長巷花傘》王大空詞，同聲三部（1980）；《回憶》鄧禹平詞，獨唱／同聲三部／混聲四部（1980）；《去罷》徐志摩詞，同聲二部（1980）；《呼喚》余光中詞，獨唱／同聲三部／混聲四部（1980）；《彫刻於心上》弦橋詞，同聲三部無伴奏／混聲四部無伴奏（1980）；《祖母愛唱歌》王昶雄詞，同聲三部無伴奏（1982）；〈誰的心沒受過傷〉陳榮詞，獨唱（1984）；《中華兒女頌》王昶雄詞，同聲三部／混聲四部（1984）；〈五月康乃馨〉（國語）呂泉生詞，獨唱（1984）；《五月康乃馨》（閩南語）呂泉生詞，獨唱加橫笛助奏（1989）；《慈母頌》劉英傑詞，混

聲四部無伴奏（1985）；《聖誕節（Christmas Day）》Michael Yang詞，同聲三部（1985）；《故鄉》傅林統詞，獨唱／同聲二部（1985）；《我愛臺灣的老家》（國語）王昶雄詞，獨唱／同聲二部（1985）／《我愛臺灣的故鄉》（閩南語）王昶雄詞，同聲二部（1987）；《祝福你們》呂泉生詞，同聲三部（1985）；《哈仙達海茲的查利》呂泉生詞，混聲四部（1985）；《臺北─東京》呂泉生詞，同聲三部（1986）；《親恩》劉國定詞，同聲二部（1986）；〈結〉王昶雄詞，獨唱（1986）；《女員工之歌》呂泉生詞，同聲四部（1986）；《媽祖誕生歌》黃瑩詞，同聲二部（1986）；《林旺之歌》王昶雄詞，同聲二部（1986）；《美安卡之歌》呂泉生詞，同聲二部（1987）；〈相守〉詹益川詞，男女二重唱（1988）；《校園懷思》策比匠詞，同聲二部（1988）；《As Soon As It's Fall》Aileen Fisher詞，同聲三部（1989）；《把心靈的門窗打開》王昶雄詞，同聲三部（1990）；《我的爸爸》呂泉生詞，同聲三部（1991）；《Sleep Baby Sleep》Aileen Fisher詞，同聲三部（1991）；《再見！榮星！》呂泉生詞，同聲三部（1991）；〈囚人搖籃歌〉江蓋世詞，獨唱（1992）；〈老師！祝福您〉李怡慧詞，獨唱（1992）。

三、改編作品：《一隻鳥仔哮救救》嘉義民謠，獨唱／同聲三部無伴奏（1943）；《六月田水》嘉義民謠，混聲四部無伴奏（1943）；《丟丟銅仔》宜蘭民謠，同聲三部無伴奏／混聲四部無伴奏（1943）；《田園曲》臺灣民謠曲調，王毓騵配詞，混聲四部（1943/1954）；《農村酒歌》居然詞，混聲四部（1948）；《如花美麗的姑娘》烏來泰雅族歌謠，同聲三部（1948）；《美麗的角板山》角板山泰雅族歌謠，同聲三部／混聲四部（1948）；《粟祭》知本卑南族歌謠，翁炳榮國語配詞，同聲三部（1948）；《邀遊》日月潭邵族歌謠，同聲三部無伴奏／混聲四部無伴奏（1948）；《快樂的聚會》日月潭邵族歌謠，同聲三部無伴奏／混聲四部無伴奏（1948）；《採蓮謠》韋瀚章詞，劉雪庵曲，同聲二部（1949）；《康定情歌》西康民謠，同聲三部（1949/1957）；《戰友》瑞士民歌，王毓騵配詞，同聲三部無伴奏（1952）；《肯達基老家鄉》Stephen Foster曲，蕭而化填詞，同聲三部（1952/1957）；《空軍軍歌》

簡樸詞，劉雪庵曲，同聲二部（1952）；《農家好》詞者不詳，楊兆禎曲，同聲二部（1952）；〈採茶謠〉詞者不詳，劉克爾曲，獨唱（1953）；《童謠》詞者不詳，陳石松曲，兒歌同聲二部（1953）；《白髮吟》Hart Pease Danks 曲，蕭而化配詞，同聲三部（1953）；《阿爾布士登山歌》瑞士民歌，游彌堅譯詞，同聲三部無伴奏（1954）；《王老先生有塊地》美國民歌，同聲三部（1955）；《春天好》黃昭雄曲，同聲三部（1955）；《快布穀》陳世凱曲，同聲二部（1955）；《玫瑰三願》龍七詞，黃自曲，女聲二部（1955/1960）；《小鳥窩》俞磊曲，兒歌同聲二部（1956）；《紅豆詞》曹雪芹詞，劉雪庵曲，同聲三部（1956）；《安尼羅利》Lady John Scott 曲，海舟譯詞，同聲三部（1956）；《羅莽湖邊》蘇格蘭民歌，海舟譯詞，同聲三部（1956）；《維也納郊外之夜》Johannes Brahms 曲，游彌堅配詞，改編自匈牙利舞曲第五號，同聲三部（1956）/《匈牙利舞曲》Johannes Brahms 曲，游彌堅配詞，改編自匈牙利舞曲第五號，混聲四部（1965）；《西北風》德國民謠，同聲三部無伴奏（1956）；《日頭落山一點紅》關西客家歌謠，同聲四部無伴奏（1957）；《思故鄉》黃昭雄曲，同聲二部（1957）；《山腰上的家》美國牧童歌謠，王毓騵配詞，混聲四部（1957）；《神祕的森林》德國民歌，方火爐配詞，同聲二部（1957）；《異鄉寒夜曲》韓國民謠，同聲二部（1957）；《爬山》客家民謠，王毓騵配詞，同聲三部（1957）；《桔梗花（杜拉薤）》韓國民謠，游彌堅配詞，同聲三部（1958）；《阿里嵐》韓國民謠，游彌堅配詞，同聲二部（1958）；《母親！你真偉大！》曲者不詳，王毓騵配詞，同聲二部（1958）；《迎春》Wolfgang A. Mozart 曲，華秋配詞，同聲二部（1958）；《遙寄相思》Frederic Chopin 曲，王毓騵配詞，同聲三部（1958）；《新春舞曲》C. M. von Weber 曲，王毓騵配詞，同聲二部（1958）；《歡喜與和氣》德國民謠，同聲二部（1958）；《卡布利島》義大利民謠，宜源配詞，同聲三部（1958）；《靜夜星空》William S. Hays 曲，游彌堅配詞，同聲二部（1958）；《斑鳩呼友》德國童謠，游彌堅配詞，同聲二部（1958）；《鐘聲》Wolfgang A. Mozart 曲，游彌堅配詞，同聲二部（1958）；《可憐的小麻雀》美國童歌，游彌堅配詞，同聲二部（1958）；《露營》

美國民歌，王毓騵配詞，同聲二部（1958）；《土耳其進行曲》Ludwig van Beethoven 曲，王毓騵配詞，同聲二部（1959）；《遠足》德國民歌，王毓騵配詞，同聲三部無伴奏（1959）；《鳳陽花鼓》安徽民歌，黃永熙編伴奏，同聲三部（1959）；《天倫歌》鍾石根詞，黃自曲，同聲二部（1959）；《追尋》許建吾詞，劉雪庵曲，同聲三部（1959）；《哦！聖善夜》Adolphe Adam 曲，明秋譯詞，同聲三部（1959）；《匈牙利狂想曲第二號》改編自 Franz Liszt 鋼琴曲，同聲三部（1959-1960）；《望阿姨》廣東民歌，同聲三部（1961）；《啊！牧場上綠油油》德國民謠，呂泉生譯詞，同聲三部（1962）；《樅樹》德國民歌，周學普譯詞，同聲三部無伴奏（1962）；〈山歌子〉客家民謠，楊兆禎記譜，獨唱（1963）；《小河淌水》雲南民歌，同聲二部（1963）；《老黑嚼》Stephen Foster 曲，蕭而化詞，獨唱與同聲合唱無伴奏（1965）；《大家來唱》Robert Allen 曲，呂泉生譯詞，同聲三部（1965）；《山的別離》瑞士民歌，同聲三部無伴奏（1966）；*《蚱蜢和公雞》（國語）臺灣民謠，黃瑩詞，同聲三部（1971）/《草螟弄雞公》（閩南語）臺灣民謠，黃瑩詞，同聲三部（1971）；《在那遙遠的地方》青海民歌，混聲四部無伴奏（1971）；《百靈鳥，你這美妙的歌手》新疆哈薩克民謠，同聲二部（1974）；《補缸》廣東海豐民歌，同聲四部無伴奏（1977）；《繡荷包》山西民謠，同聲三部無伴奏（1977）；《數蛤蟆》四川民謠，混聲四部無伴奏（1977）；《傻大姐》蘇北民謠，同聲四部/混聲四部（1977）；《一根扁擔》河南山西民謠，同聲三部/混聲四部（1977）；《阿拉木汗》新疆民謠，同聲四部/混聲四部（1977）；《東家么妹》四川民謠，混聲四部（1978）；《臺灣真是好寶島》（國語）臺灣民謠，郭清標配詞，混聲四部（1978）/《臺灣真是風光好》（閩南語）臺灣民謠，王昶雄配詞，混聲四部（1987）；《思想起》屏東民謠，陳炳煌詞，同聲四部無伴奏/混聲四部無伴奏（1980）；《小小世界》狄斯奈樂園主題歌，同聲三部（1981）；《賞月舞》阿美族民歌，同聲四部（1989）；《耕作歌》山地民歌，游彌堅配詞，同聲四部（1990）。（孫芝君整理）

呂紹嘉

（1960.2.7 新竹竹東）

指揮家。新竹縣竹東鎮人，父親呂耀樞爲當地名醫，與母親同爲培育呂紹嘉音樂之路的重要推手。畢業於⊕臺大心理學系，在校期間參加⊕臺大合唱團，擔任鋼琴伴奏與指揮（樂訓），隨之向*陳秋盛學習指揮，進而擔任*臺北市立交響樂團助理指揮，不僅爲他累積了豐富的管弦樂曲目與經驗，更成爲日後以指揮爲職志、屢獲大獎的重要契機。1988 年進入義大利奇吉亞納音樂學院（Accademia Musicale Chigiana）指揮班，隨 Gennady Rozhdestvensky 學習。後轉赴美國印第安納大學與奧地利維也納音樂學院深造，1991 以「全體評審一致通過之最優異成績」畢業，獲奧地利科學研究部頒發「傑出成就獎」。

呂紹嘉在國際指揮比賽屢有斬獲：1988 年法國貝桑松指揮大賽（Concours International de Jeune Chefs d'Orchestre）首獎、金琴獎得主，與 1991 年義大利佩卓地國際指揮大賽（Concorso Internazionale per Direttori Pedrotti）冠軍，1994 年獲荷蘭孔德拉辛指揮大賽（the International Kirill Kondrashin Competition for Conductors）首獎。其職業指揮生涯的提升在 1994 年 10 月，以短期通告接替已故指揮名家傑利畢達克指揮慕尼黑愛樂管弦樂團在臺灣及歐洲演出，及諸多大獎肯定之後，多項歌劇院與樂團的邀約亦隨之而來。包括擔任柏林喜歌劇院首席客座指揮（Erster Kapellmeister, Komische Oper, 1995-1998），漢諾威國家歌劇院音樂總監（Hannover Staatsoper, 2001-2006），萊茵國家愛樂管弦樂團音樂總監（Staatsphilharmonie Rheinland-Pfalz, 1998-2004）。他不僅是漢諾威國家歌劇院成立三百多年來首位非德國籍的音樂總監，更讓漢諾威國家歌劇院獲得德語區重量級音樂刊物 Opern Welt（歌劇世界）2006 年的「年度最佳歌劇院」，而自己也成爲「年度最佳指揮」。更成爲臺灣少數受到國際矚目與肯定的指揮家之一。

2010 年呂紹嘉接任*國家交響樂團（National Symphony Orchestra，又稱臺灣愛樂 Taiwan Philharmonic）音樂總監，於 2020 年 8 月卸任後改任其音樂顧問至 2021 年 8 月。在任期間多次帶領 NSO 赴歐美日韓巡演，爲「臺灣愛樂」打下國際知名度，並於 2016、2020 年獲得*傳藝金曲獎。此外，呂紹嘉也在 2014-2017 年間擔任南丹麥愛樂（South Denmark Philharmonic）首席指揮。呂紹嘉的管弦樂與歌劇曲目多元廣泛，最爲人稱道的包括浦契尼（G. Puccini）、華格納、馬勒（G. Mahler）、理查·史特勞斯（R. Strauss）等作曲家的作品。

（邱瑗撰）

呂鈺秀

（1963.3.15 臺南）

*音樂學學者。籍貫宜蘭羅東。父親呂理燊爲植物病理學家，母親呂趙彩玉爲幼稚園教師。七歲開始學鋼琴。*臺灣師範大學音樂學系學士畢業，主修鋼琴，師事朱象泰。1986 年入維也納大學音樂學系（Musikwissenschaft），師事 Oskár Elschek 及 Franz Födermayr 等教授，1996 年以 Studien zur gesanglichen Stimmgebung der Beijing-Oper（京劇嗓音研究）獲哲學博士。返國後專任於*東吳大學音樂學系，兼任於*臺北藝術大學傳統音樂學系，並曾於⊕臺師大音樂學系、*中國文化大學西洋音樂學系、*中央大學藝術研究所、*臺灣大學音樂學研究所兼課。曾於中央音樂學院擔任講座教授，奧地利維也納大學擔任客座教授。2016 年起專任於⊕臺師大民族音樂研究所並於 2019 至 2023 年擔任所長。

曾參與第二版 The New Grove Dictionary of Music and Musicians（新葛洛夫音樂與音樂家辭典）（2001）Taiwan（臺灣）詞條總論、原住民與漢族傳統部分的彙編整理。研究上致力於歌唱嗓音分析，推動繪畫中的音樂圖像研究，以及音樂與影像的結合。2003 年陸續完成《國畫/古樂——故宮藏畫中的音樂呈現》（光碟片），呈現故宮繪畫圖像中的音樂藝術；製作《光影中的旋律》紀錄片，獲 2003 年臺灣國際

民族誌影展入圍;完成 600 餘頁、文圖譜並茂,從遠古到現今之 *《臺灣音樂史》一書(2003)。此書之後也成為多所音樂院校教科書,2021 年並再版。2004 年開始,有感於原住民音樂研究的不足,主持達悟族音樂資源調查(2004),對於達悟族音樂(參見●)不同的樂種與形式,進行了全面搜羅;製作《馬蘭 makabahay——來自阿美馬蘭部落的聲音》(CD)〔參見●馬蘭、阿美(馬蘭)複音歌唱〕,獲 2005 年 *金曲獎入圍;2007 年與郭健平合力完成《蘭嶼音樂夜宴——達悟族的拍手歌會》(2007)一書〔參見●meykaryag〕。2009 年出版探討音樂學不同領域研究方法的《音樂學探索》。製作《移動的腳步 移動的歲月——馬蘭阿美農耕歌謠》專輯,獲 2011 年 *傳藝金曲獎入圍;製作《尋覓複音》專輯,獲 2014 年傳藝金曲獎最佳專輯獎以及入圍製作人獎,兩份專輯主要對於臺東阿美族音樂進行收錄與研究。之後又陸續透過再研究,出版 1960 年代 *民歌採集運動聲響「聽見」專輯,包括長光阿美族(2019)、五峰鄉賽夏族(2021)、第 3 屆全省客家民謠比賽(2021)、寒溪村泰雅族(2022)、馬蘭阿美族(2023)、高士排灣族(2023)。

除相關研究著作的發表,呂氏並擔任臺東馬蘭阿美族杵音文化藝術團(參見●)學術總監,與團長高淑娟(參見●)率領團隊至墨西哥、馬來西亞、斯洛伐克、奧地利等地進行講座演出。2005 年策劃主持「2005 國際民族音樂學術論壇——音樂的聲響詮釋與變遷」,在此次研討會,呂氏促成京都大谷大學捐贈日本學者 *北里蘭所錄製的臺灣原住民有聲資料予 *傳統藝術中心民族音樂研究所及民族音樂資料館〔參見臺灣音樂館〕。2005-2008 年擔任 *《臺灣音樂百科辭書》原住民篇主編,2016 年設計馬蘭阿美族複音音樂〔參見●阿美(南)複音歌唱〕傳承方案並推行成功,讓馬蘭阿美族複音歌聲在部落再響起。2017 年開始策展 *「世代之聲——臺灣族群音樂紀實系列」中馬蘭阿美族、賽夏族、達悟族、卑南族演出。2021 年開始復振達悟族拍手歌會歌謠,直至

2023 年復振終有成果,讓族群傳統歌謠能代代相傳。

呂氏不僅長期關心臺灣原住民音樂傳承與發展,研究觸角並擴展至中國少數民族音樂。且呂氏的音樂研究重視聲響的探討,對於理解音樂內容與藉由聲音進行族群認同上,提供了可能性,且其對於中國傳統繪畫中的音樂圖像分析研究,開創了中國音樂圖像研究的新視角。

(陳麗琦撰)

呂昭炫

(1929.11.6 桃園龜山—2017.4.19)

吉他音樂教育家、創作者。被尊為「臺灣吉他之父」的呂昭炫,十六歲開始自學吉他,由於當時生活上的困境,因此吉他技巧幾乎是完全獨學苦修而來,也因此其吉他作品自始至終都與臺灣的土地有著濃濃的情感與關係,表現出民族音樂家的特質。十九歲時,就發表了第一首作品《殘春花》,二十五歲時更在臺北市舉辦了第一次獨奏會。後來在三十三歲時代表臺灣赴日參加第 21 屆世界吉他演奏家會議,更以一首創作曲《楊柳》,受到吉他界的讚賞。事實上,《楊柳》這首有名的吉他作品是無意間完成的,因為原以為這是純演奏家的會議,直到出國前一個禮拜,才知道是觀摩會,還要求要演奏屬於自己國家的東西,呂昭炫就在短短的幾天之間,完成了這首著名的臺灣吉他作品。三十六歲時錄製吉他獨奏曲集,受到好評,五十三歲時出版了第一本自己的吉他作品集,並持續公開演出。期間持續任教於各大專院校,為造就下一代臺灣吉他音樂家不遺餘力。2001 年七十二歲時受聘為「臺灣吉他學會」榮譽顧問,並經常擔任國內各吉他比賽之評審。呂昭炫一共創作各類吉他曲目,包含獨奏曲、二重奏、三重奏等數十首,並出版作品集,至今仍持續創作的熱情,

16首三重奏作品便是2001年至今的最新創作，並於2005年由三位年輕臺灣女吉他演奏家演出與錄製專輯〔參見吉他教育〕。(方銘健撰)

重要作品

一、代表作品：《殘春花》(1949)、《楊柳》(1962)、《故鄉》(1962)、《秋》、《夕陽河畔》等。

二、電視廣告：〈保力達P〉、〈乖乖〉等。

三、出版錄音：《被遺忘的旋律》黑膠唱片。(1965，幸福唱片)；《吉他之旅——呂昭炫創作曲吉他演奏專輯》錄音帶(1982)。

羅基敏

(1954.11.4 基隆)

*音樂學學者。以 Kii-Ming Lo 之名為國際所熟悉。輔仁大學織品服裝系理學士(1975)，德國海德堡大學音樂學哲學博士(1989)，博士論文 "Turandot" auf der Opernbühne（歌劇舞台上的「杜蘭朵」）(1996)。

透過學校音樂課以及參加合唱團，羅基敏開始接觸音樂。大學畢業後，於工作之餘，開始自行閱讀樂理、音樂史等書籍。1980年赴德唸音樂學，於當年10月就讀於海德堡大學，主修音樂學，副修漢學與民族學。1989年2月於該校取得博士學位。1989年秋天開始於臺灣任教，除於諸多大學兼任外，1993至2002年為輔仁大學比較文學研究所（博士班）專任，2002-2020年為*臺灣師範大學音樂系專任教授，並於2020年2月自該校退休。

在海德堡期間，她努力融入德國大環境裡，體會音樂在文化與生活中扮演的重要角色。主副修學科的結合與個人的生命體驗展現於其博士論文中，亦奠定其回臺後的各式工作基礎。除學術研究及教學工作外，她係國內最早受邀為各式演出導聆〔參見音樂導聆〕、節目單撰文、演出報導及評論的音樂學者，開啟學術研究與演出實務的互動，對音樂演出之智性化貢獻良多。

羅基敏專業研究領域為歐洲音樂史、歌劇研究、音樂美學、音樂與文學、音樂與文化等。學術足跡遍及歐、美、亞洲，經常應邀於國內外專題演講，並於大型國際學術會議發表論文，著有以中、德、英、義等語言發表之近20本專書及近百篇學術文章，為國內少數具有國際知名度的音樂學者。(黃于真撰)

羅授時

(1923.10.19 中國江西南城—1981 臺北)

筆名曼衍，歌詞編撰家、作曲家。曼衍從小勤讀詩書，畢業於⊕福建音專，1949年隨軍來臺並加入軍旅，因其文筆佳，長期服務於掌管國軍文宣工作的國防部總政治部第二處，歷任政工官、政工參謀官等職，並曾奉命撰寫總統文告。後來調任*國防部藝術工作總隊副總隊長職，督導執行國軍藝宣工作及總隊各項演展活動，於1977年11月1日屆齡退伍，在軍中服務達二十八年四個月之久。退伍後因當時總隊長賞識其文筆，特聘其擔任總隊長辦公室秘書。1953年曼衍以〈消滅死角〉(詞曲)參加軍中文藝獎金徵稿獲第七名；1954年，以〈戰鬥吧！珠江〉(詞曲)參加軍中文藝獎金徵稿獲佳作。在擔任⊕藝工總隊副總隊長期間親自作曲或撰詞並督導排練及演出之歌劇有：《血淚長城》(1967，四幕五場，*錢慈善作詞、曼衍作曲)，此劇創國軍正統歌劇演出形式，是國軍歌劇發展的里程碑，西方歌劇管弦樂伴奏形式，樂團編制雖小已具歌劇雛型；《別有天》(1968，四幕四場，錢慈善作詞、曼衍作曲)；《農村的謳歌》(1969，曼衍作詞、汪石泉作曲)；《王陽明傳》(1970，四幕五場，錢慈善作詞、曼衍作曲)；《緹縈》(1970，錢慈善作詞、曼衍作曲)；《西施》(1971，四幕五場，錢慈善作詞、曼衍作曲)。退伍後撰寫的歌劇歌有《同心協力》(1978，盧穎州等六人作曲)、《青山翠谷》(1979，盧穎州等四人作曲)、《秀姑巒溪畔》(1980，盧穎州、夏繼曾、白玉光作曲)由⊕藝總歌劇隊演出。

1971年適逢外交逆境，撰寫歌詞〈報國在今朝〉及〈踔厲奮發〉(均由盧穎州作曲)以激勵民心士氣。另撰寫《為勝利而生》(1976，*劉德義作曲)、《信心灌溉勝利花》(1976，汪石泉作曲)、《忠孝兩全》(1980，盧穎州作曲)等多首合唱歌詞。1976年撰寫的《為勝利而生》大

合唱歌詞（共分：〈肇造共和〉、〈統一全國〉、〈英勇抗戰〉、〈施行憲章〉、〈奮勵自強〉及〈實現遺訓〉六個樂章），經劉德義教授精心雕琢並引爲其著作《合唱曲創作之歷程及其實例研究》（1977 年）中的示範曲。1981 年因病與世長辭。曼衍在撰詞及作曲領域上均有傑出之表現，其作品最有名的是撰詞並由 *李健作曲的〈赴戰〉（1970）和盧穎州作曲的〈報國在今朝〉，以及由劉德義譜曲的大合唱《爲勝利而生》，對於部隊士氣之激勵與軍中音樂之推展有一定的貢獻【參見軍樂】。（李文堂撰）參考資料：147, 175

重要作品

〈消滅死角〉羅授時詞曲（1953）；〈戰鬥吧！珠江〉羅授時詞曲（1954）；〈報國在今朝〉盧穎州曲（1978-1979）；《爲勝利而生》劉德義曲（1976）；〈赴戰〉李健曲（1970）；《別有天》四幕四場，錢慈善詞（1968）；《農村的謳歌》汪石泉作曲（1969）；《王陽明傳》四幕五場，錢慈善詞（1970）；《緹縈》錢慈善作詞、曼衍作曲（1970）；《西施》四幕五場，錢慈善作詞（1971）；《同心協力》盧穎州等六人作曲（1978）；《青山翠谷》盧穎州等四人作曲（1979）、《秀姑戀溪畔》盧穎州、夏繼曾、白玉光作曲（1980）。（李文堂整理）

羅芳華（Juanelva Rose）

（1937.7.3 美國德州圖利亞 Tulia）

音樂學者、鋼琴家、管風琴家、基督教衛理公會宣教士。1958 年畢業於西德州農工大學音樂學系；1959 年取得伊士曼音樂學院研究所碩士之後，旋即在美國教授音樂。1965 年透過美國教會安排，前來臺灣任教、傳道。來臺初期在臺中 *東海大學擔任人文學科「音樂」必修課程的教師；其後前往加州大學聖塔芭芭拉分校取得音樂史的博士學位，協助東海大學於 1971年創設音樂學系，並擔任系主任（1971-1987，1997-2004）等工作。雖然已於 2005 年退休，目前仍在東海大學音樂學系兼課。羅芳華曾於 1958 年登錄於美國大學名人錄（*Who's Who in American Colleges & Universities*），1977 年編入國際音樂名人錄（*Who's Who*）與音樂家索引，1985 年編入美國音樂名人錄。她將最珍貴的青春年華奉獻給臺灣，桃李滿天下，學生普遍表現優異，對於臺灣鋼琴與音樂教育貢獻良多，曾獲頒全國特優教師獎（1988）、臺灣省傑出教師獎（1996）、臺中市榮譽市民（1999）、中興文藝獎之終身奉獻獎（2001）等。曾接受南京藝術學院、四川音樂院之邀請，擔任該校客座教授，亦曾經前往北京中央音樂學院、上海音樂院、廈門音樂學院演奏與教學，演出足跡遍布美國、臺灣、中國、斯里蘭卡、菲律賓、香港、巴基斯坦、印度及印尼等國家。（車炎江整理）參考資料：324

M

馬水龍

（1939.7.17 基隆—2015.5.2 美國加州洛杉磯）
作曲家、音樂教育家，以 Ma Shui-Long 之名為
國際熟悉。1964 年畢業於✚藝專（今 *臺灣藝
術大學），主修作曲；師事 *蕭而化。1972 年
獲西德雷根斯堡聖樂院全額獎學金赴德留學，
師事席格蒙，1975 年以最優異成績畢業。曾兩
度獲得 *金鼎獎，並曾獲中山文藝創作獎、吳
三連文藝創作獎【參見吳三連獎】等，作品包
括管弦樂、室內樂、鋼琴曲、聲樂曲與合唱等
近百餘首，皆曾發表於國內、歐美、南非及東
南亞等 20 餘國家；其作品 *《梆笛協奏曲》於
1983 年由羅斯托波維奇（Mstislav Rostropovich）
指揮美國國家交響樂團於臺北 *國父紀念館演
出，並以衛星實況轉播至美國 PBS 公共電視
網，深獲中外人士好評。1986 年獲美國國務院
傅爾布萊特學術獎助赴美進行研究，並於紐約
林肯中心等地區舉行四場個人作品發表會，亦
得到《紐約時報》及其他地區極佳樂評；《紐
約時報》之名樂評家 Bernard Holland 就曾寫
道：「綜觀馬水龍先生發表的作品，他突破了
東西方音樂的藩籬，並揉和了東西方音樂不同
之表現手法與傳統特質，予以平衡處理，成功
地表達他自我文化的內涵與思想，而不落俗
套，實為難能可貴。」他是第一位於美國紐
約林肯中心作整場個人作品發表會的臺灣作
曲家。1991 年被列入「世界名人錄」及「五
百名人錄」。1992 年被列入現代音樂辭典
Contemporary Composers，1994 年獲 *行政院文
化建設委員會（今 *行政院文化部）獎助至美
國進行學術研究，並於北伊大、耶魯、哈佛等
大學作專題演講。1999 年，榮獲第 3 屆 *國家

文化藝術基金會文藝
獎——音樂類得主。
2000 年亦被列入 The
New Grove Dictionary
of Music and Musicians
（新葛洛夫音樂與音樂
家辭典），同年榮獲總
統府特授予二等景星
勳章。2007 年獲頒 *行
政院文化獎、*臺南大學名譽博士、*臺北藝術
大學名譽博士。2012 年獲臺灣大學名譽博士。
馬水龍曾任教於台南科技大學（今 *台南應用
科技大學）音樂學系、*東吳大學音樂學系，
曾任✚臺藝大音樂學系主任，及✚北藝大音樂
學系創系主任、教務長、校長，教育部學術審
議會常務委員及科技顧問室顧問、✚文建會委
員及 *文化基金管理委員會委員、*總統府音樂
會規劃委員、*亞洲作曲家聯盟執行委員兼副
主席、✚曲盟臺灣總會及臺灣作曲家協會理事
長、臺灣音樂著作權人聯合總會（參見四）董
事長、總統府國策顧問、*中正文化中心董事，
以及 *國家文化藝術基金會董事、✚曲盟臺灣
總會榮譽理事長、✚北藝大音樂學系暨研究所
教授、交通大學（今 *陽明交通大學）音樂研
究所講座教授、邱再興文教基金會執行長並主
導 *春秋樂集創作活動。2015 年以《霸王虞姬》
交響組曲獲得 *傳藝金曲獎。（顏綠芬整理）參考
資料：348

重要作品

　一、劇場音樂：《廖添丁》為舞劇之管弦樂，
（1978-1979）；《竇娥冤》舞劇，人聲、嗩吶與打
擊樂器（1980）；《霸王虞姬》說唱劇·管弦樂
（1997）。

　二、管弦樂與協奏曲：《幻想曲》長笛與管弦樂
（1975）；《孔雀東南飛》交響詩（1977）；《玩燈》
管弦樂（1977）；《晨曦》管樂合奏（1979）；《梆
笛協奏曲》梆笛與管弦樂團（1981）；《廖添丁管
弦樂組曲》（1988）；《天佑吾土福爾摩莎》合唱與
管弦樂團（2000）；《關渡隨想》（原《關渡狂想
曲》）鋼琴與管弦樂（2001）；《尋》古箏與管弦樂
（2007）。

三、聲樂作品（含合唱曲）：《夕暮》女高音、男低音與鋼琴（1963，白萩詩）；《唐詩五首》聲樂曲：1.〈無題〉（1965-1966，李商隱詩）、2.〈落花〉（1965-1966，李商隱詩）、3.〈寂寞〉（1965-1966，李白詩）、4.〈夜思〉（1974，李白詩）、5.〈月下獨酌〉（1974，李白詩）；《懷鄉曲》女高音與鋼琴（1971）；〈嗩吶與人聲〉（1976）；《藍色的溪水》同聲合唱曲（1978，辛夕筠詩）；《清明》梆笛、風鑼與混聲合唱（1979）；《歌曲四首》獨唱、鋼琴（1979）；《我是……》，女高音、長笛與九件打擊樂器（1985）；《歌曲二首》獨唱與鋼琴伴奏（1992，姜白石詞）1.〈長亭怨慢〉，2.〈醉吟商小品〉；《合唱曲》慶祝美國費城華埠建埠一百二十五週年慶（1996）；《故鄉之歌》獨唱與合唱（1997）；《天佑吾土福爾摩莎》合唱與管弦樂團（2000）；《聲樂曲三首》男中音與鋼琴（2002-2003）1.〈禪味〉洛夫詩，2.〈水中花〉蔣勳詩，3.〈踢踢踏〉余光中詩；《無形的神殿》管弦樂與男聲大合唱（2005-2006）。

四、室內樂：《奏鳴曲》小提琴與鋼琴（1964）；《三重奏》長笛、大提琴與鋼琴（1967）；《絃樂四重奏》（1970）；《對話》小提琴與鋼琴（1974）；〈嗩吶與人聲〉（1976）；《盼》十件傳統樂器合奏（1976）；《隨想曲》大提琴與鋼琴（1978）；《絃樂四重奏》（1983）；《我是……》女高音、長笛與九件打擊樂器（1985）；《意與象》簫與四支大提琴（1989）；《水墨畫之冥想》為九把大提琴（1995）；《三重奏》小提琴、大提琴與豎琴（1998）；《琵琶與絃樂四重奏》（2000）；《雙簧管與鋼琴二重奏》（2002）；《白鷺鷥的願望》鋼琴與弦樂四重奏（2002）。

五、器樂獨奏：《賦格二章》鋼琴獨奏（1962）；《古典組曲》鋼琴獨奏（1962）；《迴旋曲》鋼琴獨奏（1963）；《奏鳴曲》鋼琴獨奏（1963）；《臺灣組曲》鋼琴獨奏 1.〈廟宇〉2.〈迎神〉3.〈獅舞〉4.〈元宵夜〉（1965-1966）；《雨港素描》鋼琴獨奏 1.〈雨〉2.〈雨港夜景〉3.〈撿貝殼的少女〉4.〈廟口〉（1969）；《奏鳴曲》鋼琴獨奏（1973）；《長笛幻想曲》獨奏（1973）；《變奏曲》鋼琴獨奏（1974）；《展技曲與賦格》管風琴獨奏（1974）；《水龍吟》琵琶獨奏（1979）；《關渡素描》鋼琴獨奏（2000）；《尋》古箏獨奏（2005）。

六、民歌編曲：《民歌合唱曲集》無伴奏混聲合唱（1978）第 1 集：1.〈安童哥買菜〉2.〈菜子花兒黃〉；第 2 集：1.〈西北雨直直落〉2.〈想起了〉3.〈阿拉木汗〉；第 3 集：1.〈六月田水〉2.〈玩燈〉3.〈黑面祖師公〉；第 4 集：1.〈農村田〉2.〈小河淌水〉3.〈卜卦調〉。《民歌合唱曲集》無伴奏同聲合唱（1978）第 1 集：1.〈安童哥買菜〉2.〈小河淌水〉。第 2 集：1.〈阿拉木汗〉2.〈農村田〉3.〈六月田水〉。第 3 集：1.〈黎明之歌〉2.〈黑面祖師公〉3.〈西北雨直直落〉。《三十二首中國民歌鋼琴小品曲集》獻給兒童與青少年，鋼琴獨奏（1980）1.〈紫竹調〉2.〈渡船曲〉3.〈捕魚之歌〉4.〈割麥歌〉5.〈小黃鸝鳥〉6.〈數蛤蟆〉（一）、〈數蛤蟆〉（二）7.〈哥哥來〉8.〈割韭菜〉9.〈小妹妹想戴個什麼花〉10.〈沙里洪巴〉11.〈茉莉花〉12.〈虹彩妹妹〉13.〈四季歌〉14.〈一顆豆子〉15.〈青春舞曲〉16.〈一根扁擔〉17.〈上花轎〉18.〈牧羊女的悲傷〉19.〈鋸大缸〉20.〈望阿姨〉21.〈繡荷包〉22.〈龍船調〉23.〈馬車夫之歌〉24.〈黑面祖師公〉25.〈天黑黑〉26.〈丟丟銅仔〉27.〈燕子〉28.〈雨不灑花花不紅〉29.〈送郎〉30.〈小河淌水〉31.〈西北雨直直落〉32.〈頑皮王小二的變奏〉等。（編輯室）

馬思聰

（1912.5.7 中國廣東海豐—1987.5.20 美國費城）小提琴家、作曲家、指揮家、音樂教育家。十一歲赴法國學習小提琴與作曲，為巴黎音樂院首位華人學生。1931 年畢業後，返任廣東戲劇研究所樂隊指揮，並且參與創辦廣州音樂院以及擔任院長。1933 年執教南京中央大學藝術系，1937 年轉任廣州中山大學教授。至抗日戰

張錦鴻（左）、馬思聰（右）

争爆發，他投身抗日救亡運動，並於全國各地演奏募款、譜寫許多抗日歌曲。1940 年轉往重慶，出任「勵誌社交響樂團」指揮，又組織中華交響樂團任指揮一年半。1946 年抵達上海，任上海音樂協會理事長。1947 年重返廣州中山大學任教。1949 年到北京，在燕京大學任教，同年被推舉爲中華全國音樂工作者協會副主席。1950 年中央音樂院在天津成立，馬思聰爲首任院長，這是馬思聰作曲生涯的巔峰時期。其後於文化大革命期間遭受極左派之凌辱迫害，遂於 1967 年間舉家冒險輾轉由香港、九龍逃難到美國，定居賓州費城，此後未再回中國。1987 年因心臟手術失敗而於美國費城病逝，享年七十五歲。馬思聰與臺灣淵源深厚：1929 年曾於日治時期來臺演奏小提琴，1946 年 6 月受 *蔡繼琨之邀來臺訓練臺灣省行政長官公署交響樂團（今 *臺灣交響樂團），提升演奏水準，並在「慶祝國慶紀念演奏會」中指揮該團演出。逃離中國共產黨迫害之後，曾三度巡迴臺灣各地演奏（1968、1972、1977），造成極大回響，並於來臺期間長時間停留遊歷，體會風土民情，蒐集民歌作爲譜曲之素材，例如小提琴曲《高山組曲》（1973）、《阿美組曲》（1973）等。他在晚年的大規模力作、取材於《聊齋誌異》中的故事〈晚霞〉寫成的芭蕾舞劇《龍宮奇緣》（作品原名《晚霞》）於 1981 年 10 月臺北首演，另原擬在臺灣演出之最終作品──歌劇《熱碧亞》則根據 19 世紀中葉維吾爾詩人之長詩譜寫而成。（陳義雄撰）參考資料：86, 159, 231

重要作品

一、小提琴曲：《搖藍曲》（1935）；《内蒙組曲》：1.〈史詩〉、2.〈思鄉曲〉、3.〈塞外舞曲〉（1937）；《第一迴旋曲》（1937）；《西藏音詩》（1941）；《牧歌》（1944）；《秋收舞曲》（1944）；《第二迴旋曲》（1950）；《山歌》（1952、1954）；《跳元宵》（1952）；《春天舞曲》（1952、1954）；《跳龍燈》（1952）；《慢訴》（1952）；《抒情曲》（1952、1954）；《小提琴回族曲》（1971）；《高山組曲》（1973）；《阿美組曲》（1973）；《新疆狂想曲》（1982）；《雙小提琴協奏曲》；《F 大調小提琴協奏

曲》。

二、鋼琴曲：3 首舞曲（1950）：《鼓舞》、《杯舞》、《巾舞》；《花兒集》（1955）；《第四小奏鳴曲》鋼琴獨奏（1956）；《鋼琴協奏曲》（1971）。

三、交響曲：《山林之歌》（1954）；《第二交響曲》（1962）；《亞非拉人民反帝進行曲》（1963）。

四、芭蕾舞劇：《龍宮奇緣》（1981）；《晚霞》（1971-1978）。

五、歌劇：《熱碧亞》（1982-1987）。獨唱曲：〈李白六首〉（1969）；〈唐詩八首〉（1969）。

六、其他：〈阿美山歌〉（1971）。

馬孝駿

（1911.7.11 中國浙江寧波―1991.10.28 美國）

作曲家、指揮家、小提琴演奏家、音樂教育家。早年喪父，由母親撫養成人。1931-1935 年就讀於南京中央大學藝術系小提琴專業，師事 *馬思聰。1936 年赴法國巴黎留學，獲音樂教育博士學位。1947 年，從法返回中國，

馬孝駿全家福：後排中為馬孝駿，左一為女兒馬友乘，前排中為夫人盧雅文，右一為馬友友

回母校南京中央大學擔任教授。後移居法國巴黎，1949 年與歌唱家盧雅文結婚，1955 年，長子 *馬友友誕生。1962 年至美國創辦兒童管弦樂團。1976 年回臺擔任中國文化學院（今 *中國文化大學）音樂學系主任。馬孝駿曾先後創立了紐約、巴黎、臺北的兒童管弦樂團。創作作品有《兒戲》雙大提琴與鋼琴合奏曲（1965）等。（編輯室）參考資料：3, 23

馬友友

（1955.10.7 法國巴黎）

大提琴家、作曲家，以 Yo-Yo Ma 之名爲國際熟悉。出生於法國的華裔美籍音樂家，祖籍中國浙江省寧波鄞縣。父親 *馬孝駿是音樂教育

博士，也是作曲家、指揮家，曾任教於南京中央大學。四歲開始學習鋼琴與大提琴，六歲獲得貝朗比賽大提琴優等獎。七歲全家人遷居美國紐約，八歲時認識大提琴家卡薩爾斯（Pablo Casals）。而後在伯恩斯坦（Leonard Bernstein）協助下，在美國卡內基音樂廳與姊姊馬友乘舉行第一次公開演出。十四歲中學畢業，與哈佛雷蒂克里夫樂團（Harvard Radcliffe Orchestra）演奏柴可夫斯基（I. Tchaikovsky）的《洛可可變奏曲》。後來進入茱莉亞學院，在大提琴家雷奧納多・羅斯（Leonard Rose）門下學習；讀了七年，雖名列前茅，但卻在畢業前退學，前往哈佛大學就讀。此時他逐漸成名，與許多交響樂團合作演出。錄製了巴赫（J. S. Bach）的《大提琴組曲》，亦經常與他在茱莉亞學院時期的好友鋼琴家艾克斯（Emanuel Ax）合作演出室內樂。1976 年畢業於哈佛大學，取得學士學位。1977 年與小提琴家吉兒・哈諾爾（Jill Hornor）結婚，育有兩位子女。同年第一次來臺舉行音樂會。1993 年再次來臺，於 *國家音樂廳舉行音樂會。致力於絲綢之路計畫，結合絲綢之路所經國家的音樂家，製作唱片，由新力古典（Sony Classical）發行。他也為多部電影配樂，其中包括電影《西藏七年》（Seven Years in Tibet），李安導演的《臥虎藏龍》等。因此，評論家們認為馬友友比一般的古典音樂家更為相容並蓄。1991 年，哈佛大學授予他榮譽博士學位。獲獎無數，包括顧爾德獎（Glenn Gould Prize）（1999）、唐大衛獎（Dan David Prize）（2006）。多次獲得葛萊美獎（Grammy Awards），包括最佳室內樂演奏（1996、1993、1992、1987、1986）；最佳樂器獨奏獎（與交響樂團合奏）（1998、1995、1993、1990）；最佳樂器獨奏獎（無交響樂團）（1985）；最佳古典音樂當代作曲獎（1995）；最佳古典音樂專輯獎（1998）；最佳古典混合音樂專輯獎（2004、2001、1999）。2005 年，普林斯頓大學授予音樂藝術博士的榮譽學位。（編輯室）參考資料：3, 23, 34, 35, 42

主要唱片錄音
《巴赫無伴奏大提琴組曲》（J. S. Bach: Unaccom-panied Cello Suites）（1985）；J. Haydn: Cello Concertos（1986）；《天籟》（Yo-Yo Ma & Bobby McFerrin - Hush）（1991）；S. Prokofiev: Sinfonia Concertante; Tchaikovsky: Rococco Variations; Andante Cantabile（1992）；《民歌的馬友友》（Appalachia Waltz；阿帕拉契圓舞曲）（1996）；《探戈靈魂》（Soul of the Tango）（1997）；《美國革命》影集原聲帶（Liberty！）（1997）；《Solo》（1999）；《城市樂章巴洛克 Ⅱ》（Simply Baroque Ⅱ）（2000）；《阿帕拉契之旅》（Appalachian Journey，《民歌的馬友友》續篇）（2000）；《絲路之旅》（Silk Road Journeys - When Strangers Meet）（2001）；Classic Yo-Yo（2001）；Divertimento in E♭ Major for String Trio, K. 563（2001）；《演奏約翰威廉斯全新創作輯》（Yo-Yo Ma Plays The Music of John Williams）（2002）；《繁花似錦巴洛克》（Simply Baroque - Expanded Edition）（2003）；Classics For A New Century（2003）；《巴黎美麗年代》（Paris La Belle Epoque）（2003）；《巴西禮讚──音樂會現場》（Obrigado Brazil–Live In Concert）（2004）；《巴西情迷》（Obrigado Brazil）（2004）；《世紀典藏》（The Essential Yo-Yo Ma）（2005）；《熱情大提琴的浪漫音樂之旅》（Appassionato）（2007）。（編輯室）

麥井林

（1893 苗栗頭份－1977）
1914 年畢業於臺灣總督府國語學校師範科乙部【參見臺北市立大學】。就讀國語學校期間受教於 *張福興，並曾於校內音樂會表演風琴獨奏。國語學校畢業後，歷任苗栗地區公學校訓導及初、高中音樂教師，自習提琴有成，為竹苗地區知名音樂教師。（編輯室）參考資料：181

麥浪歌詠隊

二次戰後以臺灣大學學生為主組成的社團。1947 年二二八事件後，臺灣公費留學中國各院校的大學社團「臺灣同學會」組成「九人演講團」，利用暑假返鄉探親的機會，將中國的學運火種帶回臺灣，間接促成臺灣大學與省立臺北師範學院（今 *臺灣師範大學）的學生在校

園內組織各種社團，包括✚臺大農學院的「方向社」和「耕耘社」、工學院和文學院為主的「臺大話劇社」、「蜜蜂文藝社」和麥浪歌詠隊，都是外省學生佔大多數的社團。麥浪歌詠隊的前身是1946年✚臺大工學院大約十幾人成立的小規模合唱團「黃河合唱團」，之後獲得許多同學共鳴而擴大成為30至40人的學生文藝社團，由電機學系張以淮和機械學系陳錢潮取名為「麥浪歌詠隊」。「麥浪」名稱由來是因為隊員裡面許多人來自中國北方，他們都看過麥田將要收成時隨風搖曳一波波美麗的麥浪景致，張以淮還特別為此作了一首詩，並由農經學系樓維民譜成四部合唱作為隊歌。麥浪歌詠隊是當時✚臺大校園中發展最迅速、活動力最強的社團，成立一年內舉辦十多場大中型演出，學校中的大小慶典幾乎都由麥浪歌詠隊去表演。1948年麥浪歌詠隊在*臺北中山堂一連演出三天，演出內容以中國各地民歌為主，例如〈康定情歌〉、〈馬車夫之戀〉、〈青春舞曲〉、〈在那遙遠的地方〉、〈團結就是力量〉、〈青春戰鬥曲〉和三幕歌劇《農村曲》。由於演出成功，麥浪歌詠隊遂計畫進行民歌舞蹈的推廣，將他們的歌聲普及到臺灣各地，於是這支由80多位✚臺大學生和三位省立臺北師範學院師生（音樂學系教授李濱蓀、美術學系教授黃榮燦及音樂學系學生沈蘇斐）組成的麥浪歌詠隊，利用寒假展開環島旅行演出。首先在2月8-9日在臺中，15-17日在臺南，之後再繼續南下高雄、屏東，所到各處皆受到各界歡迎，同時也對臺灣新文藝發展產生廣泛影響。然而，麥浪歌詠隊的成功引起國民黨當局高度注意，以麥浪歌詠隊為匪宣傳、蠱惑民心為由，警備總部於4月6日大舉逮捕麥浪隊員，並將隊長陳錢潮等19名學生關進臺北監獄。四六事件之後，許多麥浪隊員陸續被迫離開臺灣，而留下來的學生，有許多更在1950年代白色恐怖時期因曾參加麥浪歌詠隊的紀錄而被捕入獄。麥浪歌詠隊的歷史不過短短一年時間，卻在當時臺灣社會引起廣泛回響，可說是戰後臺灣的第一次民歌運動。（陳郁秀撰）參考資料：116

馬偕（George Leslie Mackay）

（1844.3.21 加拿大安大略─1901.6.2 臺北淡水）

加拿大長老教會宣教師，又名偕叡理，是北臺灣長老教會的第一位宣教士。蘇格蘭人，1830年至加拿大安大略，留學美國及蘇格蘭的愛丁堡神學院，是加拿大長老教會首位海外傳教士。1872年抵達北臺灣，於淡水租屋開設淡水教會，之後在內港（臺北）、錫口（松山）、水返腳（汐止）、崁腳及基隆等地為人拔牙與傳教，曾自述云：「我們旅行各處時，通常站在一個空地上或寺廟之石階上，先唱一兩首聖歌，而後替人拔牙，繼而開始講道」。他利用唱詩歌傳道，也曾將平埔族歌調配以基督教聖經，供信徒歌唱。1880年在淡水創建臺灣北部第一所西醫院馬偕醫館（今馬偕醫院），也在淡水建立了*牛津學堂、淡水女學堂（1884）等學校〔參見淡江中學〕，都普設音樂課程。馬偕1872年入臺，1901年逝於臺灣，雖在臺僅二十九年，卻在臺灣北部開拓60餘所教會，施洗信徒達4,000人之多。在臺傳教於漳、泉、客家、平地、高山各族裔之間，並訓練本地人為牧師，更以拔牙達兩萬顆以上聞名。1900年發現罹患喉癌，1901年病逝淡水寓所，得年五十八歲〔參見《黑鬚馬偕》〕。（陳郁秀撰）參考資料：82, 241, 245

《馬蘭姑娘》

*錢南章1995年的創作，全曲約40分鐘。作品是八首獨唱加上合唱與管弦樂團的大型組曲。隔年由*杜黑指揮*台北愛樂管弦樂團，於台北國際合唱音樂節中首演。這部作品演出後即獲得許多好評，不僅在國內頻頻演出，也多次遠赴國外表演，並得到第9屆*金曲獎的「最佳作曲人獎」（1998）。《馬蘭姑娘》原曲描述在一個福爾摩沙的寶島上，一對原住民男女間真摯而感人的愛情故事。錢南章將這部大型

M

manxiongcai

當代篇

● 滿雄才牧師娘
　（Mrs. Maria Montagomery）
● 美樂出版社
● 米粉音樂
●《迷宮·逍遙遊》
●《民俗曲藝》

組曲以悲劇處理，把選自不同原住民的歌曲作串聯，結合西方和聲處理的技法，創作出這部具戲劇性故事情節的作品。當中作品分成器樂和歌樂兩部分，一共八首樂曲，分別爲：1. 美麗的稻穗【參見●〈美麗的稻穗〉】（卑南族）、2. 喚醒那未徹醒的心（阿美族）、3. 荷美雅亞（鄒族）、4. 黃昏之歌（排灣族）、5. 讚美歌唱（魯凱族）、6. 向山舉目（排灣族與阿美族）、7. 年輕人之歌（鄒族）、8. 馬蘭姑娘（阿美族）【參見●〈馬蘭姑娘〉】。（顏綠芬整理）參考資料：119-6

滿雄才牧師娘
（Mrs. Maria Montagomery）
（生卒年不詳）

聲樂家，1910年來臺。先生滿雄才（Rev. W. E. Montagomery, M.A. B.D.）爲英國長老教會宣教師，1909年來臺，於1920-1922年間擔任臺南 *長榮中學校長，1926年繼任台南神學校【參見台南神學院】校長。滿牧師娘年輕時曾在英國皇太后前獻唱，在臺期間除協助牧會外，也教授學生鋼琴、小提琴，並指揮合唱團。1923年在滿牧師娘推動下於臺南市公會堂（今臺南社會教育館舊館）舉辦慈善音樂會，所得金額作爲台南神學校圖書館基金。1939年滿牧師夫婦於二次戰火中歸國，後來暫時在加拿大一間教會牧會。1946年再度來臺，1948年重新開辦 ✚南神。1949年滿牧師夫婦返國，後轉往加拿大定居。（陳郁秀撰）參考資料：44, 82

美樂出版社

參見簡明仁。（編輯室）

米粉音樂

參見臺灣全島洋樂競演會。（編輯室）

《迷宮·逍遙遊》

《迷宮·逍遙遊》系列作品，是 *潘皇龍於1988-2000年間所寫的一系列機遇音樂，包括不同樂器的獨奏、重奏，典範來自於貝里歐（Luciano Berio）的《模進》（Sequence）系列。首先爲豎琴獨奏所寫，之後爲長號、長笛、單簧管、小提琴、大提琴、鋼琴、擊樂，以及傳統樂器古箏【參見箏樂發展】、琵琶（參見●）、胡琴、笛、簫、揚琴（參見●）等，有獨奏和重奏曲。作曲家給予的指示：「本曲採『開放形式』（可變形式）記譜，所以它的形式與演出長度是不固定的。它的素材共爲『二十六個片段』，並各以英文字母編列之。演奏者得透過下列方式，加以排列組合成一首曲子而逐次演奏之：1、演出前按自己意願編列順序，並逐次演奏之。2、選擇一首短詩或報導，按其字母順序演奏之。3、演出時，即興排列逐次演奏之。『二十六個片段』中的任何一個片段，均允許重複使用或省略；然而，同一次的演出，重複使用某一片段以不超過三（或二）次爲原則。如演奏家選擇上述第二類方式演出，則同一字母重複使用超過三（或二）次時，請酌情省略之；而演奏家選擇上述第一類或第三類時，視情形得省略二十六個片段之若干片段，但以不超過五分之一（五個片段）爲原則。」此系列的作品創作理念、和聲體系同出一源，但給予演奏者部分的即興空間和選曲次序的決定，所以它的形式與演出長度是不固定的，呈現出來的音樂亦有多樣化的曲趣。（顏綠芬撰）參考資料：120

《民俗曲藝》

由施合鄭民俗文化基金會所創辦的雜誌。基金會於1980年6月16日登記設立，創辦人施合鄭（1914-1991）曾爲臺北靈安社（參見●）社長，基金會設立目的，原在於保存、發揚及研究與社區廟會相關之民俗曲藝，除舉辦各類研習營與學術研討會，並曾在1982-1985年間，連續四年策劃執行 *行政院文化建設委員會（今 *行政院文化部）文藝季「民間劇場」活動；1991年舉辦「民俗曲藝創刊十週年研討會」；1994年開始陸續出版「民俗曲藝叢書」，至今已出版82種專書。叢書出版內容可分爲調查報告、資料匯編、劇本或科儀本（集）、專書、研究論文集五大類。《民俗曲藝》雜誌於1980年11月由邱坤良創刊，爲雙月刊形式，原在於報

導介紹與社區廟會相關之民俗曲藝。1991年起擴及中國地區，並增加宗教與儀式的研究範圍，使之包含整個文化現象，並逐漸從一報導型雜誌轉型為學術期刊。自2002年3月起改為季刊，於每年3、6、9、12月出刊。2005年開始，獲 ●國科會TSSCI資料庫收錄，2009年入選「臺灣人文學引文索引核心期刊」（THCI Core），之後並獲國外資料庫「國際音樂文獻資料大全」（Répertoire International de Littérature Musicale, RILM）以及EBSCOhost（Humanities Source Ultimate and Chinese Insight databases）收錄。雜誌內容中，包含研討會相關論文，與音樂密切且直接相關之專集，以及一些戲劇、音樂、民俗的學門的新興議題。（呂鈺秀整理）參考資料：329

民族音樂研究所

今日*臺灣音樂館。民族音樂研究所成立於2002年，旨在推動本國音樂資源之調查、研究、保存與推廣工作，業務以臺灣各族群之音樂為範疇，涵蓋範圍包括歌謠、說唱、戲曲、傳統器樂、舞蹈音樂、儀式音樂及當代音樂等。民族音樂研究所為保存及推廣服務之需，另設有民族音樂資料館，結合現代科技與網際網路，提供數位化與自動化服務，藉由科技工具，保存珍貴的民族音樂有聲、文圖史料。民族音樂研究所與民族音樂資料館同址合設，業務與功能相輔相成，是為臺灣民族音樂之保存、研究、運用與推廣，最重要的機構之一。民族音樂研究所的成立過程艱辛，歷經十餘年波折。初時有鑑於長久以來臺灣在歷史與地理上的複雜性，形成豐富多元的民族音樂寶藏，而無一機構司職民族音樂事宜，故*行政院文化建設委員會（今*行政院文化部）於1990年成立「民族音樂中心籌備小組」，由劉萬航擔任召集人、*許常惠擔任副召集人，開始推動相關軟硬體的籌備工作，該籌設計畫亦納入行政院核定正式列管計畫。經過多年協調規劃、專業人士熱心奔走，與積極爭取設置之土地，1999年7月29日「民族音樂中心籌備處」正式成立運作，是為民族音樂研究所之前身。由

於經費調撥問題，2000年6月，●文建會配合政府資源整合及組織精簡政策，重新將民族音樂研究所功能定位，暫緩硬體興建計畫，改以民族音樂之調查、蒐集、研究、保存及推廣等軟體業務為主，並調整組織型態，併入*傳統藝術中心。2002年1月，民族音樂研究所正式成立，為●傳藝中心的派出單位。建地原為農委會借予「國立臺灣歷史博物館籌備處」之辦公處所，經協調續借予設置民族音樂資料館。經過重新設計、規劃與遷入，民族音樂資料館於2003年10月29日正式對外營運。

民族音樂研究所成立迄今，除了推動民族音樂資料館的設立之外，最重要的當屬辦理民族音樂之調查、蒐集與研究，至2005年止，已有27件研究計畫案完成，研究範圍包含音樂資源調查、臺灣音樂家、原住民音樂（參見●）、道教音樂（參見●）、客家音樂（參見●）等項目。而民族音樂資料館則著重於館藏發展、館務自動化、數位典藏、民族音樂資料庫建立與跨館際服務等，館內珍品包括日本京都大谷大學所捐贈之北里蘭（參見●）錄製，臺灣原住民最早的錄音資料複本；國立臺中自然科學博物館捐贈，由許常惠蒐羅，自1920年代日本音樂學者、二戰後民歌採集運動（參見●），至1980年代原住民相關音樂出版品之錄音等。此外，全球僅15套的《清蒙古車王府藏曲本》影本，各種珍貴的南北管、古琴及琵琶（參見●）樂譜，均是館藏珍寶。另外，研究所亦辦理推廣及訓練活動，包括研討會、展覽、講座、演出、參訪交流等。藉由整合館內外資源，除了提供專業研究人士所需，亦服務一般民眾，達到運用與推廣之目的。

2007年8月行政院為統一文化事權，決定將教育部所屬國光劇團（參見●）（含豫劇隊）及*中正文化中心（含*國家交響樂團、*實驗國樂團、*實驗合唱團等）移由●文建會主管；同時●傳藝中心亦因部分業務及員額移撥●文建會文化資產總管理處籌備處，●傳藝中心之組織亦須配合法制化作業一併檢討修正。●文建會本於政府組織精簡原則，遂進行性質相近機關之整併，其中整併了原有之●傳藝中心、

國光劇團，同時提升臺灣豫劇團（原國光豫劇
隊）（參見●）、臺灣音樂中心（原民族音樂研
究所）及國家國樂團（原實驗國樂團，今＊臺
灣國樂團）等三個單位之層級，以強化其專業
性及功能性，期待發揮更大的效能。「國立臺
灣傳統藝術總處籌備處」已於 2008 年 3 月正
式掛牌運作，「民族音樂研究所」亦同時升格
改制爲「臺灣音樂中心」；2012 年 5 月文化部
成立，再更名爲臺灣音樂館。（陳郁秀撰）參考資
料：337, 339

《謬斯客‧古典樂刊》
（MUZIK）

創立於 2006 年 10 月，月刊性質，打破了臺灣
自從＊《音樂年代》2000 年 1 月停刊後，國內
完全沒有國產古典樂刊的窘況。發行人爲孫家
璁，總編輯爲林及人。採企劃編輯，每期都設
定音樂單元主題，並配以楊忠衡、楊照、周凡
夫樂評人士文化 VS 音樂隨筆、國際樂壇動
態、CD 評論、知名音樂家的軼聞趣事、國內
樂壇及古典音樂等，文章易讀，資訊豐富，版
面設計走精緻簡潔的時尚風格，嘗試將古典音
樂與當代生活結合，如：建築、精品、文學、
電影、美食、旅遊等各類文藝主題。於 2020
年 1 月停刊，共發行 149 期。（編輯室）

N

南華大學（私立）

民族音樂學系成立於 2001 年，爲國內唯一以民族音樂學及世界音樂爲主的學系。2012 年分爲民族音樂學組及中國音樂組，課程包括中國音樂、西方古典音樂、流行音樂、世界音樂、作曲理論、商用配樂創作、跨界表演、藝術行政管理等。2020 年學士班亦開始招收具舞蹈專業學生，強化跨領域表演藝術整合能力，涵蓋世界多元音樂舞蹈專業，傳承傳統與古典音樂，輔以肢體訓練，帶領學生探索跨域表演藝術之創作，培養學生一專多能的展演技巧及創作能力。2021 年起分爲展演創作組及藝術管理組，以表演藝術爲底蘊，以創新管理爲工具，培養學生具備宏觀的藝術視野。研究所成立於 2008 年，著重展演及理論，結合臺灣藝術與人文，發展出多元文化之學習環境。師資在「樂器演奏展演」、「華人音樂研究」、「南島語系音樂」、「中國宮廷樂舞」、「亞洲傳統樂舞研究與新創」、「舞蹈／劇場音樂創作與舞臺配樂」、「舞蹈編創與表演」方面獨具特色。學校亦設立呂炳川民族音樂資料館〔參見●呂炳川〕，建立民族音樂的資料中心。歷任系主任：周純一、馮智皓、李雅貞。現任系主任馮智皓。（編輯室）參考資料：328

南能衛（Minami Nôei）

（1881 日本德島－1952.5.17）

日籍音樂教師，1918 年來臺，初任臺灣總督府國（日）語學校臺南分教場〔參見臺南大學〕囑託（約聘教員）。1919 年獨立爲臺灣總督府臺南師範學校後，續任音樂科囑託，1920 年起改任專任教職（1920-1925），1926 年復任囑託，1927 年離臺返日。來臺前任教於東京音樂學校，曾於 1904-1910 年間參與編纂日本文部省國定教科書《尋常小學讀本唱歌》並擔任作曲委員。奉派來臺執教後，在臺南成立臺南管絃樂團，爲一以臺南市內及近郊教員組成的業餘團體。（陳郁秀撰）參考資料：181

男聲四重唱（Glee Club）

全稱爲淡水中學男聲四重唱（T. M. S. Glee Club）。Glee Club 在西方音樂史中具有其歷史傳統，最早的 Glee Club 創立於 1858 年，爲美國的「哈佛男聲四重唱」（Harvard Glee Club）。Glee 原指英國在 17、18 世紀的無伴奏合唱曲。音樂形式上，男聲四重唱泛指一種由無伴奏男聲歌唱組成之重唱團體，強調歌唱技巧，同時音質與音準亦相當要求，所演唱之歌曲以聖樂居多。1918 年，由 *陳清忠聯合 *陳溪圳、駱先春（參見●）、張崑遠三位牧師，組織男聲四重唱（Glee Club），曾於 1926 年到韓國、日本巡迴演唱。後來加入 *陳泗治、吳清溢兩位牧師，於 1925 年改組成 Double Quartet 赴日演唱。1949 年爲募款興建雙連教會，亦曾在 *臺北中山堂義演。團員中的駱先春、陳泗治、陳溪圳、郭和烈、鄭錦榮等，之後都成爲臺灣教會音樂的提倡者。此爲臺灣第一支男聲合唱團，也是具高水準的一個聖歌團體。無論在組織、演唱、巡迴團務方面，皆自主運作，成績斐然。（編輯室）參考資料：59, 101

牛耳藝術經紀公司

牛耳藝術 MNA（The Management of New Arts），1991 年由牛效華創立，三十多年來努力於古典音樂。不僅推動臺灣多元且精緻的表演藝術節目，邀請多位國際樂壇上的巨星來到臺灣，同時也積極邀約國際大師舉辦講習會，以益教育推廣。所舉辦之節目有：大提琴家 *馬友友、俄羅斯鋼琴家紀辛（Evgeny Kissin）、小提琴家艾薩克・帕爾曼（Itzhak Perlman）、安・蘇菲・慕特（Anne-Sophie Mutter）、世界三大男高音多明哥（Plácido Domingo）、卡瑞拉斯（Jose Carreras）、帕華洛帝（Luciano Pava-

N 當代篇

nanhua

南華大學（私立）●
南能衛（Minami Nôei）●
男聲四重唱（Glee Club）●
牛耳藝術經紀公司●

rotti）、華人音樂家 *林昭亮，及柏林愛樂、維也納愛樂的演出。放眼未來，運籌國際，牛耳藝術本著文化交流的心願與遠景，將目光放至兩岸三地，透過紐約、香港、臺北三地辦事處整合資源協力之下，成立上海代表處，同步為中國樂迷開啟更多經典藝術的可能。除了致力於文化創意產業的推展，牛耳藝術更積極開創企業與表演藝術合作的運作模式，與知名企業如 Mercedes-Benz、BMW、Lexus、Jaquar、Volkswagen、Audi、UBS、HSBC、DHL、Citibank、ABN、Deutsche Bank、CALYON、TSMC、力晶半導體等皆建立長期穩固的合作關係，在企業共襄盛舉之下，使文化創意產業擁有更豐碩的羽翼。（編輯室）

牛津學堂

*馬偕於北臺灣傳教期間，有感於新式學校對臺灣的重要性，故於 1880 年返回加拿大募款，獲鄉親熱烈的支持。1881 年馬偕從加拿大再度來臺。帶來了家鄉安大略省牛津郡（Oxford County）居民的捐助，於淡水砲臺埔小山丘上（今 *真理大學內），興建校舍。1882 年完工，為紀念故鄉人的熱烈贊助，遂命名為 Oxford College，中文稱「理學堂大書院」，後多稱為「牛津學堂」。當時所授的課程相當廣泛，除了神學聖經道理外，尚有教會史、教會倫理、漢文、中國歷史，自然科學的天文、地理、地質、植物、動物、礦物以及醫學理念、解剖學及臨床實習、體操與簡單的西方合唱音樂與樂理等，是臺灣教育史上最早的西式學校之一，亦是北臺灣最早教授音樂的學校。1914 年改名臺北神學校，1945 年改名臺北神學院，1948 年開始使用今名──*台灣神學院。（徐玫玲撰）

參考資料：92

O

歐光勳

（1966.10.8 花蓮）

胡琴演奏家、教育家，*臺南藝術大學國樂系教授。自幼學習二胡，獲獎豐碩，包括：國樂協會金琴獎、*臺北市立國樂團二胡器樂大賽、ICRT青年獎、音樂金獅獎等獎項；籌組新原人絲竹樂團與臺北青年國樂團。1997年出版個人二胡專輯《二弦風雲》、2005年出版《客家平板唱腔及伴奏頭手弦之研究》專書、2011年出版《人、地、樂關係對秦派二胡作品的影響》。2006-2012年任⊕南藝大國樂系系主任，期間除舉辦各大小音樂活動外，並於2011年製作錄製《閱讀盧亮輝》獲第23屆*金曲獎傳統暨藝術音樂作品類最佳製作人獎，2012年錄製《碩果》專輯及《弦歌》弓弦專輯唱片。經常受邀於國內外擔任音樂展演、講座、評審等工作，推廣傳統音樂與胡琴器樂。整合建置及指揮改良傳統弓弦樂團，進行創作與錄製專輯，並經常率領⊕南藝大國樂系弓弦樂團至各地交流巡演，足跡遍及中、港、臺及東南亞等地。長期致力二胡教學演奏，系統改良胡琴樂器與器樂，並於各地舉辦工作坊，創立教學平臺，整合臺灣胡琴演奏與教學資源，作育英才無數，對臺灣傳統音樂及胡琴教育、演奏之推廣，具有深遠的影響和貢獻。（施德華撰）

歐秀雄

（1940.5.1 高雄岡山）

聲樂家，筆名官不為。中原大學建築學系畢業，曾留學日本，回國後從事透視圖繪製和室內設計。幼時從主日學接觸教會音樂，未曾間斷；就讀大學時，參加合唱團、男聲四重唱，

展現對歌唱的熱愛。1973年，拜師*曾道雄學習聲樂，1974年獲臺灣區音樂比賽（今*全國學生音樂比賽）男聲獨唱冠軍。1975年師事指揮家*包克多和歌劇大師 Dr. Jan Popper。從事神劇、歌劇演唱二十多年，參與歌劇的演出多達12部，包括華語、臺語歌劇《愛佮希望》，從演唱、導演、舞臺到人物造型設計都有，在1970年代中期到1980年代末，為少數活躍於臺灣舞臺的男高音之一。1980年代曾將莫札特（W. A. Mozart）歌劇《魔笛》（Die Zauberflöte）、董尼才悌（G. Donizetti）歌劇《愛情靈藥》（L'elisir d'amore）填以中文歌詞自導演出，由於非純粹翻譯，需要講究中文歌詞的意境、可唱性，並保留原曲的優美，是一項深具挑戰的工作，為西洋歌劇本土化跨出一大步。曾任教*台灣神學院教會音樂系二十一年，擔任聲樂、歌劇、合唱等課程。近十年來致力於臺語語音學研究、繪畫和臺語歌曲的創作與推廣，歌曲有〈勇敢的臺灣人〉、〈大箍呆〉、〈永遠的故鄉 Formosa〉等，出版有《官不為創作歌集》（1999）、《咱ㄟ臺語文》（2003）、《官不為臺語諺詠創作集》（書及CD），以及演唱CD《官不為古典名歌演唱專輯》。（顏綠芬整理）

歐陽伶宜

（1974.6.21 高雄）

大提琴家，音樂教育家。四歲開始於*山葉音樂班有系統地接觸音樂。小學三年級就讀鹽埕國小*音樂班，開始修習大提琴；而後就讀新興國中、高雄中學，*臺灣師範大學音樂系取得學士學位後，赴美國新英格蘭音樂學院取得大提琴演奏碩士、並繼續於美國密西根州立大學深造，獲得大提琴演奏博士學位。大提琴師事王蘭君、張毅心、林士琦、陳哲民、David Wells、Suren Bagratuni。2002年學成歸國，任教於*東吳大學、⊕臺師大及⊕師大附中音樂班。2005年成立「歐陽伶宜

大提琴音樂方程式」工作室，投入專輯錄音製作，出版十多張專輯唱片。2005年與張培節、許書閑、陳昱翰成立「Cello⁴大提琴四重奏團」，為國內第一個大提琴重奏團體；2016年與李宜錦、鄧皓敦、陳猶白成立「Infinite 首席四重奏」，活躍於國內音樂圈。目前為 ⊕臺師大音樂系專任教授。歐陽伶宜的錄音專輯曾多次入圍 *金曲獎傳統暨藝術音樂作品類〔參見傳藝金曲獎〕，其中《歐陽伶宜大提琴四重奏Live Recording》獲得「最佳演奏專輯」、《桃山小學的夏天音樂課》獲得「最佳跨界音樂專輯獎」。而於2007年出版《歐陽伶宜演譯巴赫大提琴無伴奏組曲》及2008年出版《貝多芬大提琴奏鳴曲與變奏曲全集》，更為國內首位錄音出版此二項作品專輯之大提琴家。（丁莉齡撰）

P

潘皇龍

（1945.9.9 南投埔里）
作曲家，以Hwang-Long Pan 之名為國際所熟悉。1960 年就讀於❶臺北師範（今 *臺北教育大學）普通師範科，他開始學習鋼琴。

臺北縣平溪國校任教三年後，1966 年考上中國文化學院（今 *中國文化大學）中文學系，卻志在音樂，於一年後考上 *臺灣師範大學音樂學系，主修聲樂、副修鋼琴，並私下跟隨 *劉德義學習和聲、對位法與作曲兩年。畢業後在懷生國中教書一年，1973 年回母校❶臺北師專當了一年助教，並隨 *包克多研習 20 世紀作曲法。1974 年獲瑞士「茹斯丁基金會」（Justinuswerk）全額獎學金進入蘇黎世音樂學院。1976 年取得瑞士作曲家文憑之後，續入德國漢諾威音樂戲劇學院跟隨拉亨曼（Helmut Lachenmann, 1935-）專攻作曲兩年。1978 年，進入柏林藝術學院（今柏林藝術大學）跟隨韓裔德國作曲家尹伊桑（Isang Yun, 1917-1995）繼續深造。曾獲德國「尤根龐德作曲獎」（1979）。1982 年回臺後任教於剛成立的 *藝術學院（今 *臺北藝術大學），1987 年獲吳三連文藝獎【參見吳三連獎】，1992 及 2003 年兩度獲 *國家文藝獎，2021 年獲得 *傳藝金曲獎最佳作曲獎；曾任 *國際現代音樂協會（ISCM）中華總會（現改為臺灣總會）創

會理事長、❶北藝大音樂學院院長。他的創作應用 *現代音樂語法、著重音響意境的追求，作品從理念的取向、標題的選擇、作曲手法的安排、音響意境的取捨等，都經過嚴密的思考與沉澱過程。其論著包括《現代音樂的焦點》（1983）、《讓我們來欣賞現代音樂》（1987）、Fresh Inspiration from Chinese Culture for My Musical Composition（中國文化對我音樂創作的啟發）（1993）、〈音響意境音樂創作的理念〉（1995）等。有關潘皇龍的專書有 *羅基敏著《古今相生音樂夢》（2005），宋育任著 Pan Hwang-Long, Leben und Werk（潘皇龍生平與作品）（2005）。（顏綠芬撰）參考資料：118, 348

重要作品

一、管弦樂及協奏曲

《楓橋夜泊》（1974）、《蓬萊》（1978）、《輪迴》為 5 位弦樂獨奏家與管弦樂團的音樂（1977-1979）、《五行生剋Ⅱ》、《五行生剋Ⅱ A》（1981-1982）；《所以一到了晚上》（1986，啞弦詩）、《臺灣風情畫》管弦樂曲（1987）、《禮運大同Ⅰ》、《禮運大同Ⅰ A》（1987，1988 改編為管樂合奏曲）、《禮運大同Ⅲ》（1990）、《禮運大同》管弦樂協奏曲三章，為人聲與管弦樂團（1986-1990）、《大提琴協奏曲》為大提琴與室內管弦樂團（1996-1997）、《普天樂》管弦樂協奏曲（2005-2006）、《一江風低音單簧管協奏曲》獨奏低音單簧管與國樂團的協奏曲（2010）、《一江風低音單簧管協奏曲》獨奏低音單簧管與 14 位演奏家的協奏曲（林桂如潘家琳蔡凌蕙改編）（2010）、《關山月》國樂團協奏曲（2011，獲國藝會補助）、《玉芙蓉》為獨奏小提琴，笙與管弦樂團的雙協奏曲（2011）、《風入松》笛簫、琵琶與國樂雙協奏曲（2015）、《太魯閣風情畫》國樂團協奏曲（2015）、《黑潮聲景圖》國樂團協奏曲（2016）、《百岳傳奇》國樂團協奏曲（2016）、《臺灣新映像系列三部曲》國樂團協奏曲（2016）、《大燈對》管弦樂交響協奏曲（2018-2019）、《客家八音大團圓》管弦樂交響協奏曲（2019）、《文化頌》管弦樂交響協奏曲（2020-2021）。

二、聲樂曲（含合唱曲）

《別》唐·司空曙詩，混聲四部合唱曲（1971）；

〈所以一到了晚上〉瘂弦詩（1986）；《陰陽上去系列》為唸唱者、六至十六聲部混聲合唱團與數位演奏家的音樂（1992-1995）；《諺語對唐詩 I 諺語宮詞篇》無伴奏十二聲部混聲合唱曲（2001，獲國藝會補助）；《歌曲四首》為人聲與鋼琴：〈一筏過渡〉陳義芝詩（2007）、〈講予全世界聽〉（臺語）路寒袖詩、〈世界恬靜來的時〉向陽詩、〈夢遊女之歌〉陳黎詩（2007-2008）；《鞦韆》無伴奏混聲八部合唱曲，張默詩（2009）；《賴皮狗》混聲四部合奏曲，林亨泰詩（2009）；《夢遊女》無伴奏混聲八部合唱曲，陳黎詩（2014，獲國藝會補助）。

三、室內樂曲／西樂

《遣懷 I》長笛與鋼琴二重奏曲（1975，1999 改編為小提琴與鋼琴二重奏曲）、《遣懷 IA》小提琴與鋼琴二重奏曲（1975）；《遣懷 IV》小號與長號二重奏曲；《獨》為豎琴、定音鼓、低音提琴與鋼琴的四重奏曲（1976）；《鳥瞰》馬林巴琴與鋼片琴二重奏曲；《絃樂四重奏 II》（1977）；《蝴蝶夢》長笛、單簧管、敲擊樂器與兩支大提琴的五重奏曲；《因果三重奏》長笛、大提琴與鋼琴的三重奏曲；《因果三重奏 A》長笛、低音單簧管與鋼琴的三重奏曲；《因果木管四重奏》為長笛、雙簧管、單簧管與低音管；《啓示錄》雙長笛、豎琴、大提琴與低音提琴的五重奏曲（1979）；《五行生剋八重奏》為長笛、單簧管一支或二支（兼低音單簧管）、吉他、鋼琴、擊樂、小提琴與大提琴（1979-1980）；《期待木管三重奏》為雙簧管、單簧管與低音管；《迴旋曲》鋼琴三重奏（1980）；《單簧管四重奏》為單簧管（E♭.B♭.A）與低音單簧管（B♭）（1980-1981）；《人間世》為男中音、大提琴、豎琴、敲擊樂器與鋼琴的五重奏曲（1981）；《絃樂四重奏 III》（1981-1983）；《讚頌詞》大提琴與鋼琴二重奏曲（1984-1985）；《莊嚴的嬉戲．擊樂合奏曲》10 人（1985）；《五行生剋 III》為 16 位演奏家、加或不加 5 位助理演奏家的室內樂（1986）；《緣．角色．萬花筒》為任何音樂家的即興音樂（1986-1987）；《臺灣風情畫》（陸續改編為許多不同編制）（1987）；《迷宮．逍遙遊系列》為長笛、雙簧管、單簧管、低音管、擊樂、豎琴、鋼琴、小提琴、中提琴、大提琴與低音提琴等不同獨奏樂器的重奏曲（1988 年起）；《轉．冥想．萬花筒》為任何音樂家的即興音樂

（1988 年起）；《陰陽上去 III》為四部鋼琴的音樂（1993）；《陰陽上去 VII》為 14 位演奏家的音樂；《圓．意境．萬花筒》為任何音樂家的即興音樂（1995）；《圖騰與禁忌》擊樂六重奏曲（1996）；《大提琴協奏曲》為大提琴與 13 位演奏家（1996-1997）；《螳螂捕蟬、黃雀在後》人聲、長笛、單簧管、擊樂、小提琴與大提琴六重奏曲（2000-2001）；擊樂劇場《太極篇》擊樂四重奏曲（2001-2002）；《擊樂傳奇》為 5 位擊樂家的音樂（2004-2005，獲國藝會補助）；《跨越時間與空間的藩籬》小提琴、單簧管、大提琴、鋼琴（2014，獲國藝會補助）；《風水輪流轉》為 5 位擊樂家的協奏曲（2016）。

四、室內樂曲／東西樂器混合編制

《東南西北 I》吹管、雙簧管、中提琴、古箏與豎琴的五重奏曲（1998）、《東南西北 II》胡琴、單簧管、琵琶、擊樂與鋼琴的五重奏曲（1999）、《東南西北．蝴蝶夢》為人聲、采風樂坊與音響論壇的音樂（2003/2004，獲國藝會補助）、《東南西北 IV》為吹管、單簧管、琵琶、古箏、手風琴、胡琴、小提琴與大提琴的八重奏曲（2008）、《禮讚》為古箏與弦樂四重奏（2009）、《東南西北 V》為古箏與弦樂四重奏（2009）、《東南西北 VI》1. 世界恬靜落來的時 2. 夢遊女之歌，為長笛、單簧管、人聲、26 絃箏與弦樂四重奏的音樂（2007/2008、2012 改編）、《東南西北 VII》為雙簧管、笙、琵琶、古箏、大提琴與長號的六重奏曲（2013，獲國藝會補助）、《東南西北 VIII》為吹管、琵琶、古箏、敲擊樂器、鋼琴、小提琴與大提琴的七重奏曲（2013，獲國藝會補助）、《東南西北 IX》為笙、單簧管、琵琶、大提琴與古箏的 9 首小品（2017，獲國藝會補助）、《東南西北．禮讚》為箏與弦樂五重奏／弦樂團（2009、2019 改編）、《東南西北 X》為 13 位演奏家的 10 首小品（2021）、《東南西北 XI》為笙、大提琴與古箏的三重奏曲（2022）、《東南西北 XIA》為笙、大提琴與豎琴的三重奏曲（2022）、《東南西北 XII》為長笛獨奏家和小提琴、大提琴與古箏的音樂（2022）。

五、室內樂曲／傳統樂器

《釋．道．儒》5 首傳統樂器六重奏曲，吹管、笙、琵琶、古箏、擊樂與胡琴（1991）；《迷宮．逍

遙遊系列》為笛、簫、琵琶、揚琴、古箏與胡琴等不同組合編制傳統樂器重奏曲（1992-2008）；《物境‧情境‧意境》吹管、琵琶、擊樂與胡琴的四重奏曲（1995-1996）；《螳螂捕蟬‧黃雀在後》人聲、擊樂與傳統樂器室內樂曲（2000-2001）；《花團錦簇》竹笛、琵琶、中阮、箏、揚琴與二胡（2019）。

六、獨奏曲

《六月茉莉》‧鋼琴獨奏曲（1976）；《遣懷系列》，分別為低音提琴、大提琴、管風琴的獨奏曲；《過渡》小提琴獨奏曲（1978）；《兒時情景》5首鋼琴曲集（1983-1984）；《迷宮‧逍遙遊系列》為長笛、雙簧管、單簧管、低音管、擊樂、豎琴、鋼琴、小提琴、中提琴、大提琴與低音提琴等獨奏樂器的獨奏曲（1988年起）；《樂中樂 II》大提琴獨奏曲（1997）；《迷宮‧逍遙遊系列五首》笛、簫、琵琶、揚琴、古箏與胡琴等傳統樂器獨奏曲（1992起）；《樂中樂 I》低音單簧管獨奏曲（2010）。

七、改編

《小河淌水》無伴奏混聲六部合唱曲（1969）；《六月茉莉》、《牛犁歌》、《思想起》無伴奏混聲四部合唱曲（1982）；《聲聲慢》管弦樂歌曲（宋‧李清照詞、黃永熙詞）（1986）；《農村酒歌》管弦樂歌曲（呂泉生編曲）、《搖嬰仔歌》管弦樂歌曲（盧雲生詞、呂泉生曲）（1991）。（編輯室）

潘世姬

（1957.7.29 臺北）

作曲家，以 Chew Shyh-Ji 之名為國際所熟悉。1974年起隨 *許常惠學作曲，1976-1980年於加拿大的緬尼托巴大學隨 Robert Turner 學習。後來進入紐約哥倫比亞大學，1982年獲碩士學位，1988年以融合中國古琴（參見●）哲學思維以及當代音樂技巧的博士論文獲音樂博士學位，隨即展開專業創作及教學生涯。她曾擔任哥倫比亞大學民族音樂研究所副研究員，期間（1985-1990年）參與聯合國國際文教組委託案，負責研發一套亞洲音樂有聲資料庫（Asian Music Database Project, UNESCO），開發中國、日本與韓國三國的有聲資料庫系統。曾為美國 St. James 出版社 Contemporary Composers（當代作曲家）一書，撰寫三位亞太地區音樂家的相關介紹，包括菲律賓作曲家兼民族音樂學家馬西達（Jose Maceda）、我國作曲家 *許常惠以及 *馬水龍。1989年回臺，任教於 *藝術學院（今 *臺北藝術大學）。此外，曾任 *亞洲作曲家聯盟中華民國總會暨中華民國作曲家協會理事長、藝術學院首任電算中心主任，以及⊕曲盟執行委員暨財務長、臺加表演藝術工作坊藝術總監、臺加音樂與藝術交流基金會執行長。近年來，研究興趣主要在觀察國內創作與整體表演藝術生態的互動關係、音樂創作與表演人才培育。著作包括 Introduction to Computer Music（1993）、FM Synthesis（1994）、《電腦環境下的對稱性音高結構》（1998）、《福爾摩沙的天空》（2000）、《周文中音樂節特別專輯》（2004）、《作曲家盧炎》（2004）、《支聲異音專輯》（2016）、《孤獨靈魂的撞擊：繆斯與超人》（2016）、Symmetry as a cultural determination in the music of Chou Wen-chung（2018）、《東西音樂合流的實踐者：周文中》（2019）等專書。（顏綠芬撰）參考資料：256

重要作品

長笛獨奏（1974）；弦樂四重奏（1974-1975）；室內樂《鋼琴2》（1977）；木管五重奏（1978）；鋼琴獨奏（1979）、法國號獨奏（1979）、《夢幻世界》交響樂（1979）；《交響詩》獨唱，室內樂伴奏、弦樂四重奏、銅管五重奏：小號、中號二、法國號、低音號（1980）；室內樂《哈德森河狂想曲》：長笛、豎笛、小提琴、法國號、大提琴、打擊樂（1981）；三樂章的交響曲（1982）；鋼琴獨奏（1984）；《弦樂四重奏 I》室內樂：小提琴、中提琴、大提琴、吉他（1985）；《弦樂四重奏 II》室內樂：小提琴、中提琴、大提琴、吉他（1986）；《弦樂四重奏 III》室內樂：小提琴、中提琴、大提琴、吉他（1988）；《獨白的尼姑》室內樂：小提琴二、中提琴二、大提琴二、低音大提琴（1990）；《俳句三首》獨唱、鋼琴伴奏（1991）；《型‧轉‧形》給電腦及古琴（1994）；《型‧轉‧形》室內樂：簫二支、二胡、琴、琵琶、箏（1994）；《夢‧游‧秋欄》給三女高音、鋼琴伴奏（1996）；《型》給豎笛獨奏（1996）；《思》給長笛、豎笛、雙簧管、法國號、小號、低音管、鋼琴、中提琴、大提琴、低音提琴

（1997）；《黑夜》給女高音、鋼琴伴奏（1998）；《秋路》給混聲四部合唱（1998）；弦樂四重奏，第四號（1998）；《夜雨》管弦樂（1999）；弦樂四重奏V（2005）。《榮耀與頌讚》給女高音獨唱與合唱團（2008）；《懷》給管樂隊與3位擊樂手（2009）；《雙溪之秋》（二樂章）給弦樂四重奏（2009-2010）；《大礦嘴隨想》（二樂章）給管弦樂團（三管）（2010-2012）；《雙溪素描》給管樂團（二管）（2012）；《來自古老的吶喊》給笛子、笙、琵琶、小提琴、中提琴、大提琴（2012）；《雲飛高》給笛子、笙、琵琶、小提琴、中提琴、大提琴（2013）；《異鄉人》（四樂章）給管弦樂團（2015）；《雲飛高》給弦樂團（2016）。（顏綠芬整理）

《PAR 表演藝術》

創刊於 1992 年 10 月，雙月刊形式，*國家表演藝術中心國家兩廳院發行。歷任主編有蕭蔓、黃碧端、林靜芸、盧健英、莊珮瑤、黎家齊，現任主編莊珮瑤，客座總編輯江家華。創刊時名為《表演藝術》，2004 年 4 月（136 期）開始，正式將 PAR 放入刊名，取其為 Performing Arts Review 之意。雜誌提供國內外相關表演藝術的資訊，內容涵蓋音樂、戲劇、舞蹈、戲曲等，對國內與國外、傳統與現代、主流與另類的各式表演活動，皆有深入報導，對表演環境也有深入的觀察與見解。2021 年 1 月（337期）起改為雙月刊，單月出刊，每年 12 月加發特刊，同時以紙本與網路雙媒體發行，紙本強調深度議題的探討、網路著重即時演出報導與評論。刊名不變，英名改取 Performing Arts Redefined 之意，期透過新視角與更貼近產業的方式與讀者互動。刊內分為輕資訊、封面故事、圖像單元、人物訪談、連載專欄及國際資訊等部分，是臺灣表演藝術界的重要雜誌，也是華人界少有的人文與表演藝術評介的刊物。曾獲多屆行政院新聞局優良雜誌 *金鼎獎，包括推薦優良雜誌（1994、1996、2000、2002）、雜誌攝影獎（1994、1996）及雜誌美術獎（1994、2001）；公辦雜誌與雜誌編輯金鼎獎（1995）等。（編輯室）參考資料：299, 316

彭虹星

（1924.7.1 中國湖南長沙—1993 臺北）

樂評家。由於戰亂遷徙，及長，就讀廣西桂林藝術專科學校音樂組，因響應十萬青年十萬軍而從軍報國，後隨部隊來到臺灣。1952 年考進⊕政工幹校（今 *國防大學）音樂組第二期，畢業後服務軍旅，並在《中央日報》副刊撰寫音樂評論文章，為臺灣戰後最早撰寫樂評者之一。之後也在《大華晚報》撰寫專欄。早期 *遠東音樂社的音樂會節目單，大都由其撰寫樂曲解說。1965 至 1968 年進入⊕中廣擔任音樂節目編審工作，1977 至 1985 年任職於⊕省交（今 *臺灣交響樂團），擔任祕書職務。此外彭虹星並為國內知名的音樂郵票收藏家，曾於 1972 年由 *天同出版社出版《音樂郵票的故事》一書。1993 年病逝於臺北市。（林東輝撰）

彭聖錦

（1943.4.18 新竹芎林）

鋼琴家、音樂教育家、音樂評論家。1962 年畢業於新竹師範（今 *清華大學），1964 年正式拜師學鋼琴。1965 年進入中國文化學院（今 *中國文化大學）音樂學系主修鋼琴，畢業服役後回⊕文大擔任助教。1971 年進入⊕文大藝術研究所，1973 年畢業後留任母校講師，次年考取公費赴夏威夷大學暨東西文化中心研究，回國後任 *文大音樂學系專任講師、副教授、教授。1984-1993 年及 1996-2010 年兩度兼任⊕文大西洋音樂學系系主任，後轉任⊕文大研究發展處長，於 2013 年屆齡退休。鋼琴專業上，桃李滿天下，多人獲國際比賽獎。多次擔任臺灣、香港、新加坡等多項國際鋼琴比賽及中國音樂家協會主辦之音樂金鐘

左起：彭聖錦、鄧昌國、薛耀武

獎鋼琴比賽評審。著作有《彈鋼琴的藝術》（1973、1992）、《鋼琴演奏與風格》（1996、1998、2001）、《蕭滋：臺灣人歐洲魂》（2003）等三本專書，2020 年 5 月由南海出版社發行《彈鋼琴的藝術》及《鋼琴家與其演奏風格》二冊簡字版，另有期刊論文 93 篇收錄於國家圖書館。1997 年在 ✚國科會補助下，完成 1946-1996 年間，臺灣音樂期刊目錄資料電腦管理檢索程式。另擁有 40TB 之數位影音資料，並將其應用於電腦之多元教學與學習。除在臺灣各大學講座外，並獲聘廈門大學藝術學院、上海師範大學音樂學院、福建兒童發展學院、福建音樂學院等客座教授。

彭氏曾擔任 *行政院文化建設委員會（今 *行政院文化部）音樂委員、*中正文化中心董事、大學教學卓越計畫審查委員、大學高等教育評鑑藝術學門規劃委員、評鑑委員、兩岸學歷認證委員會委員。2003-2022 年擔任音樂名詞審議委員會主任委員，並推動兩岸音樂名詞對照。（陳威仰撰、彭聖錦修訂）

屏東大學（國立）

音樂學系創立於 1993 年。該系沿革可回溯到日治時期為培育戰時所需的師資，1940 年成立臺灣總督府屏東師範學校，音樂科教師有山本浩良、*李志傳（又名大武高志）等人。1943 年因為經費困難而被併校，成為臺灣總督府臺南師範學校屏東預科〔參見臺南大學〕。二次戰後，1946 年 10 月正式命名為臺灣省立屏東師範學校，1965 年 8 月改制省立屏東師範專科學校，1970 年首創國民小學師資科音樂組，1987 年 7 月改制為屏東師範學院，音樂組改屬初等教育學系。1991 年 7 月改隸中央，校名為「國立屏東師範學院」，到 1993 年音樂教育學系正式成立，並於 2000 年成立音樂研究所碩士班，分為音樂演奏（唱）組（有鋼琴、聲樂、弦樂、理論作曲及音樂學主修）與音樂教育組。2005 年 8 月改制升格為屏東教育大學，正式更名為音樂學系。2005 年起每年定期舉辦國際學術研討會，邀請國內外著名大師及專家學者發表專題演講和學術論文。以提升高屏地區音樂藝文水準為使命，藉由充實的教學、頻繁的學術演講與研討會，以及國際級大師講座與音樂展演，落實「在地國際化、國際在地化」，培養學生成為具有文化涵養與國際視野之音樂專才。2014 年 8 月起配合學校與屏東商業技術學院之合併，更名為屏東大學音樂學系，朝向多元音樂藝術的道路發展，以培育音樂各領域展演、創作、教學、錄音編曲、音樂治療及音樂學術研究人才為目標。現有專任教師 11 位，兼任教師約 35 位。歷屆系主任有林月和、張絢、伍鴻沂、葉乃菁、黃勤恩、曾善美、胡聖玲、葉乃菁、陳藝苑、*連憲升，現任系主任為黃勤恩。（陳麗琦、黃勤恩撰）參考資料：335

屏東教育大學（國立）

參見屏東大學。

《琵琶行》

*史惟亮代表作。聲樂曲《琵琶行》之創作動力，主要來自聲樂家 *劉塞雲。由於兩人於 ✚藝工隊〔參見國防部藝術工作總隊〕結識，劉塞雲了解史惟亮的才華和抱負；其後，劉塞雲於 1966 年自美返國，有感於當時臺灣的嚴肅音樂曲目，缺乏富有時代特色與情感的中國藝術歌曲，於是主動向史惟亮邀曲。1967 年利用暑假後民歌採集〔參見●民歌採集運動〕的空檔，史惟亮開始寫作《琵琶行》，以新的語法和形式，為女高音創作獨唱曲。三個月後完成了這首由女聲獨唱、琵琶（參見●）、長笛與打擊樂器所組成的室內樂曲，樂曲長度約 17 分鐘。之後，他又把本曲改為管弦樂團與琵琶伴奏的版本。1968 年 6 月，史惟亮前往德國成立「中國音樂中心」之前，由 *戴粹倫指揮 ✚省交（今 *臺灣交響樂團）於臺北首演本曲，由劉塞雲擔任女聲獨唱。《琵琶行》試圖跳脫西方藝術歌曲的形式，為表現唐朝詩人白居易的同名敘事長詩，在節奏上特意製造韻散合體的說唱效果。樂曲旋律取自中國傳統「諸宮調」概念，以自由變化的五聲音階調式為主；聲部與織度的安排，時為對位，時有塊狀五度重疊的和

聲，無調或複調的情形也不少。管弦樂伴奏在音色的處理上，穠纖合度，並且有許多擬聲作用的撥絃奏與滑奏。全曲在樂段安排和氣氛的轉折上，都與白居易的詩文緊緊相扣，將中國說唱與戲曲的形式和精神，與 20 世紀作曲技巧融合爲一。《琵琶行》充分顯示史惟亮縝密的組織能力與藝術才華，更是史惟亮於《新音樂》（1965，臺北：愛樂書店）中所揭示「東方和西方結合起來，保存了民族性卻不侷限於民族性」藝術理想之具體呈現。（顏綠芬整理）參考資料：119-3

Q

錢慈善

（1926.10.16 中國江蘇泰興—2005.2.3 臺北）
歌詞編撰家。筆名「錢
素哉」，外號「帽子」。

早年勤讀詩書，因抗日
及國共戰爭，飽受戰火
洗禮，江蘇醒華高中畢
業後響應政府知識青年
從軍的號召，投入國防
部 ⊕政工幹校第九分班
第三期受訓，1949 年隨
軍來臺，1954 年畢業於 ⊕政工幹校（今 *國防
大學）音樂組第二期（1952-1954）並分發海軍
服務。後來調任 ⊕政戰學校音樂學系教官（講
授「歌詞作法」，自編教材由 ⊕政戰學校出版，
為國內少有的歌詞作法書籍之一）、*國防部藝
術工作總隊音樂隊隊長、海軍藝工大隊大隊長
等職。1976 年自軍中退伍後轉赴 ⊕華視服務，
負責國軍莒光日政治教學節目編審工作。1954
年首度與同窗好友作曲家 *左宏元合作，即以
〈民生歌謠〉、〈風雨同升大合唱〉（錢慈善詞、
左宏元曲）獲軍中文藝獎金徵稿歌曲組第一名
及第三名，同年也以〈切斷敵人的生命線〉、
〈夜貓子〉兩首歌詞參加國防部總政治部軍歌
歌詞徵選獲獎；1955 年以〈軍民合作〉（錢慈
善詞曲）獲軍中文藝獎金徵稿歌曲官佐組第二
名；1956 年以〈祖國戀〉獲五四文藝獎金歌詞
第三獎；1962-1963 年參加國防部軍歌創作小
組撰寫〈英雄陣地鋼鐵的島〉（彭樹人曲）、
〈共產黨滾開〉（*蔡伯武曲）、〈自由的火種〉
（*李健曲）、〈齊步進行曲〉（李健曲）、〈救
國不是難事〉（蔡伯武曲）等；1966 及 1970 年

分別為白雪及海光歌劇隊撰寫《奔騰的東江》
及《大漠飛沙》兩齣歌劇歌詞；在 ⊕藝工總隊
任職期間撰寫《血淚長城》、《別有天》、《王
陽明傳》、《緹縈》、《西施》等五齣歌劇歌
詞，並由曼衍作曲，歌劇隊演出；1971 年退出
聯合國時曾撰詞〈處變不驚進行曲〉，經李文
堂譜曲獲 1979 年陸軍銀獅獎（金獅獎從缺）；
1975 年以〈大時代的勇士們〉獲國軍文藝獎戰
鬥歌詞銅像獎。並曾在 ⊕中廣公司「甜蜜的家
庭」、「快樂兒童」節目負責撰詞（左宏元負
責作曲及伴奏），並著有《歌詞作法》（1965）
一書。其在音樂隊長及藝工大隊長期間，對於
軍中音樂的推展更是盡心盡力。晚年因中風，
不良於行，曾回江蘇老家養病，致許多作品散
佚，2005 年 2 月 3 日與世長辭。享年七十九歲。

錢慈善為軍歌撰詞約 30 多首，較著名的有
〈慷慨赴戰〉（左宏元曲，1959）、〈敵愾同仇〉
（謝君儀曲，1977），其他還有 *兒歌及一般歌
曲，如由左宏元譜曲的〈好朋友〉、〈郊遊〉、
〈大公雞〉、〈小英豪〉及〈太陽出來了〉等。
對軍中音樂及兒歌之推展頗具貢獻，尤以〈郊
遊〉之詞曲廣泛流傳，儼然已成為兒歌之經典
作品。（李文堂撰）參考資料：147

重要作品

一、軍歌：〈切斷敵人的生命線〉（1954）、〈夜
貓子〉（1954）、〈軍民合作〉錢慈善詞曲（1955）、
〈祖國戀〉（1956）、〈英雄陣地鋼鐵的島〉彭樹人
曲（1962-1963）、〈共產黨滾開〉蔡伯武曲（1962-
1963）、〈自由的火種〉李健曲（1962-1963）、〈齊
步進行曲〉李健曲（1962-1963）、〈救國不是難事〉
蔡伯武曲（1962-1963）、〈處變不驚進行曲〉李文
堂曲（1971）；〈大時代的勇士們〉（1975）等。

二、歌劇歌詞：《奔騰的東江》五幕七場，汪石泉
及謝君儀作曲（1966）；《血淚長城》曼衍作曲，四
幕五場（1967）；《別有天》曼衍作曲，四幕四場
（1968）；《王陽明傳》曼衍作曲（1969）；《緹縈》
曼衍作曲，四幕五場（1970）；《大漠飛沙》趙長齡
作曲（1970）；《西施》曼衍作曲，四幕五場（1971）
等 5 齣歌劇歌詞。

三、兒歌：發表於 1960 年代，包括〈好朋友〉
左宏元曲、〈郊遊〉左宏元曲、〈大公雞〉左宏元

曲、〈小英豪〉左宏元曲、〈太陽出來了〉。（李文堂整理）

錢南章

（1948.6.8 中國江蘇常熟）

作曲家。出生數個月後全家隨國民政府遷移來臺，成長於臺北萬華一帶。1966 年進入中國文化學院（今 *中國文化大學）音樂學系就讀，主修鋼琴，先後師事石嗣芬、藍敏惠與 *張彩湘。後來他私下跟隨 *劉德義學習理論作曲，受劉德義的啟發，嚮往至德國求學，大學畢業後的三年期間，仍然持續跟隨老師學習。心中的信念，使他逐步朝向留學之路，1973 年進入慕尼黑音樂學院就讀，跟隨奇麥雅（W. Killmayer, 1927-2017）主修理論作曲。在德國留學期間，不斷地思考自己創作的方向，並將理念逐一實踐在作品中。在往後的創作生涯中，他運用 *現代音樂的作曲技巧，融合古典音樂的特色，例如講究旋律、重視和聲；加上善用簡鍊的音樂語彙、明確的曲式結構，創造出獨特的音樂風格。錢南章曾任教於 ⊕文大，之後專任於 *藝術學院（今 *臺北藝術大學）音樂學系。獲獎紀錄豐碩，曾獲教育部黃自作曲創作獎（合唱曲《小星星》，1976）、中山文藝創作獎（《詩經五曲》，1979）；多次獲得 *金曲獎最佳作曲人獎項，包括第 8 屆金曲獎（《擊鼓》，1997）、第 9 屆金曲獎（《馬蘭姑娘》，1998）、第 13 屆金曲獎（《佛教涅槃曲》，2002）、第 16 屆金曲獎（第一號交響曲《號聲響起》，2005）以及第 27 屆 *傳藝金曲獎最佳作曲人獎（《小河淌水》，2016）。錢南章不僅在 2005 年獲第 9 屆 *國家文藝獎（音樂類），亦於 2008 年於臺北獲得中國文藝協會頒贈音樂類榮譽文章獎項。2021 年獲得第 42 屆 *吳三連獎。至今已完成近百首作品，當中又以室內樂的創作最為豐富。其作品經常在世界各地演奏，迄今演出場次已超過 370 場以上。（許宜雯撰）參考資料：106, 119-6, 348

重要作品

一、劇場音樂

馬思聰歌劇《熱碧亞》管弦樂配器（1988）；歌劇《雷雨之夜》（1991）；客家歌舞劇《福春嫁女》（2007）；歌劇《畫魂》（2010）；舞臺劇《蝴蝶夢》音樂（2011）；《路》即時互動多媒體劇場配樂（2016）；歌劇《李天祿的四個女人》（2017）。

二、管弦樂及協奏曲

（一）管弦樂曲

《小路》管弦樂小品（1976）；《幻想曲》鋼琴與管弦樂（1978）；《龍舞》（1985）；《第一號小交響曲》（1986）；《第二號小交響曲》（1989）；《第三號小交響曲》室內樂編制（1992）；《小提琴協奏曲》（1993）；《常動曲》（1996）；第四號小交響曲《飛翔》（1999）；第一號交響曲《號聲響起》（2005）；第二號交響曲《娜魯灣》原住民合唱交響曲（2006）；《福爾摩沙管弦樂曲》（2009）；第三號交響曲《背向大海》、第四號交響曲《獻給臺灣紳士許遠東先生》（2013）；《阿美族人頌》原住民獨唱、合唱與管弦樂曲（2014）；第五號交響曲《台北》（2015）；《璀璨三十》管弦樂曲、第六號交響曲《蝴蝶》、《第七號交響曲》獨唱、合唱、管弦樂（2017）；《第八號交響曲》（2018）；第九號交響曲《紅樓夢》（2021）。

（二）協奏曲

《八家將》八把革胡及國樂團協奏曲（2008）；《魔鬼的顫音》小提琴協奏曲（2013）；《序》編鐘及國樂團（2014）；《兩首小小協奏曲》低音提琴和打擊樂（2017）；鋼琴協奏曲《龍》（2018）。

三、聲樂作品（含合唱曲）

《孤兒行》人聲、笛子、打擊（1974）；《東門行》女高音、人聲、打擊（1975）；《小星星》無伴奏混聲合唱（1976）；《詩經五曲》5 首女高音與管弦樂藝術歌曲（1977）；《賣花詞》女聲合唱（1979）；《十四行詩》14 首女高音與鋼琴藝術歌曲、《四重奏以及……》女高音與弦樂四重奏（1980）；《四首合唱》混聲合唱（1982）；《十兄弟》人聲、《詩經朗讀》人聲、單簧管、低音管、打擊（1985）；《歌

曲四首》女高音與鋼琴藝術歌曲（1987）；《六首兒童合唱》兒童合唱與鋼琴（1988）；《臺灣原住民合唱組曲》8 首無伴奏混聲合唱（1993）；《一首小品》女高音與鋼琴（1994）；《馬蘭姑娘》獨唱、合唱、管弦樂、《揮手時》女高音與鋼琴藝術歌曲（1995）；《我在飛翔》無伴奏混聲合唱（1999）；《佛說阿彌陀經》獨唱、合唱、打擊樂、《心聲》無伴奏女聲合唱（2001）；《四首 Mignon 藝術歌曲》（德文）女高音與鋼琴藝術歌曲（2002）；《歌曲六首》女高音與鋼琴藝術歌曲（2003）；《歌曲十四首》女高音與鋼琴藝術歌曲、《四首原住民藝術歌曲》女高音與管弦樂（2005）；《四首合唱曲》無伴奏混聲合唱、《四首蒙古合唱曲》混聲合唱與鋼琴（2008）；《十二生肖（國樂版）》獨唱、合唱與大型國樂團（2012）；《Sanctus》無伴奏混聲合唱（2017）；《12 生肖（西樂版）》獨唱、合唱與管弦樂（改編自國樂版）、合唱曲《山豬妹》混聲合唱與鋼琴、《歌曲六首》女高音與鋼琴藝術歌曲、《大悲咒與我的釋文》合唱與打擊樂、《四首合唱曲》（2018）；《四首兒童合唱》（2019）；《金包里之歌》混聲合唱與雙鋼琴（2020）。

四、室內樂

《手腳並用》鋼琴三重奏（1977）；《小河淌水》弦樂四重奏（1977）；《臺灣民謠組曲》木管五重奏、《杜鵑幻想曲》長笛與鋼琴（1981）；《莫札特的綺想》木管五重奏（1984）；《回顧與前瞻》弦樂合奏（1985）；《大提琴四重奏》（1985）；《織雲》弦樂合奏（1986）；《擊鼓》打擊樂合奏、《短歌》弦樂四重奏、《大提琴與鋼琴二重奏》、《Kili-eleison》單簧管與打擊樂小品（1987）；《曲笛與鋼琴二重奏》（1989）；《第三號小交響曲》室內樂編制，給 12 位演奏者（1992）；《雜耍》打擊樂合奏（1993）；《七重奏》長笛、豎笛、豎琴、兩把小提琴、中提琴、大提琴（1994）；《158》打擊樂合奏（1996）；《臺北素描》8 首十四重奏小品（1996）；《走過歷史》低音管與打擊樂（1997）；《獅鼓》打擊樂合奏（1999）；5 首小品（《媽麻馬罵》等 5 首）打擊樂合奏（2000）；《十二生肖（打擊版）》為打擊樂合奏（2002）；《路‧是一條流淌的歌》雙簧管和弦樂四重奏（2017）；《懷念──獻給臺灣紳士許遠東先生》大提琴獨奏與弦樂團（2018）。

五、器樂獨奏

《三首鋼琴》（1983）；《方圓之間》3 首鋼琴曲（1990）。

六、改編曲

《一首小品》女聲合唱與鋼琴，改編蘭陽女子中學校歌（1978）；《四首合唱》混聲合唱與鋼琴，改編民謠〈猜〉、〈數鴨蛋〉、〈楊柳葉兒青〉、〈天長地久一條心〉（1981）；《五首獨唱》獨唱與鋼琴，改編民謠〈李三寶〉、〈對花〉、〈大河漲水沙浪沙〉、〈旱船調〉、〈苗族山歌〉（1981）；《改編四首合唱》混聲合唱與鋼琴，改編〈丟丟銅〉、〈天黑黑〉、〈農村曲〉、〈搖仔歌（嬰嬰睏）〉（1986）；《臺灣民謠交響詩》獨唱、合唱與管弦樂，改編 18 首台灣民謠（1991）；《國歌（改編）》1. 混聲合唱與雙鋼琴、2. 混聲合唱與管弦樂、3. 管弦樂（1995）；《改編四首原住民合唱曲》四重唱、合唱、打擊樂與鋼琴，改編〈相親相愛〉、〈荷美雅亞〉、〈黃昏之歌〉、〈讚美歌唱〉（1995）；《泰雅族 melody》女高音與鋼琴（1995）；《三首合唱曲》混聲合唱與管弦樂，改編〈春思曲〉、〈思鄉〉、〈我住長江頭〉（1997）；《Yolimba Variation–Happy Birthday》小提琴與鋼琴（2002）；《福爾摩莎進行曲》管弦樂（2005）；《茉莉花》小提琴與大提琴二重奏（2005）。（編輯室）

錢善華

（1954.8.28 臺中）

作曲家、*音樂學學者、合唱指揮。自省立新竹高級中學畢業後，1972年進入*臺灣師範大學音樂學系，聲樂師事戴序倫、*鄭秀玲，作曲師事*劉德義。1976年自⊕臺師大畢業後，自願分發至蘭嶼國中任

教，曾經致力蒐集、保存雅美族（達悟族）音樂文化【參見●達悟族音樂】；1977年轉任教省立基隆高級中學。翌年前往加州大學進修，於 1980 年取得該校碩士。1981 年返回⊕臺師大任教。數年之後又前往維也納音樂學院深

造，於 1986 年取得作曲家文憑。曾獲得貝爾格基金會（Alban Berg Stiftung）作曲獎、*行政院文化建設委員會（今 *行政院文化部）音樂創作甄選獎及委託創作、*國家文化藝術基金會及 *傳統藝術中心 *臺灣音樂館委託創作。曾任 *金穗合唱團、+臺大合唱團、音契合唱團、+臺師大音樂學系女生合唱團及臺北基督教青年會等合唱團指揮，+臺師大音樂學系主任、民族音樂研究所所長及音樂學院院長、*中華民國音樂教育學會、*中華民國民族音樂學會及 *國際現代音樂協會（ISCM）臺灣總會理事長。

作品包含獨唱、獨奏、合唱、室內樂及管弦樂曲多首，且致力於臺灣原住民、南島語族音樂研究；教學專長領域除作曲、音樂理論、西洋音樂史、合唱指揮之外，也包含世界音樂、亞洲音樂、南島語族、臺灣原住民音樂研究等民族音樂學課程。

除指導多位研究生作相關研究外，並曾擔任+國科會「原音之美」、「南島語族數位博物館」有關臺灣原住民、南島語族音樂等多個數位典藏研究計畫主持人及於國、內外發表多篇相關論文。另曾擔任多場 *「世代之聲——臺灣族群音樂紀實系列」節目策畫人。現任 +臺師大音樂學系退休兼任教授。（車炎江撰、編輯室修訂）

重要作品

《冷冷的銀波》獨唱、鋼琴（1975）；《時間之神》獨唱、鋼琴（1976）；《子夜秋歌》獨唱、英國管、低音管（1979）；《Now We Are Six》（現在我們六歲），英文歌詞，混聲無伴奏合唱（1980）；《母親》混聲合唱、鋼琴（1984）；《三首中國藝術歌曲》獨唱、鋼琴（1985）；《渡海》女聲無伴奏合唱（1985）；《木管五重奏 I》（1985）；《幻想曲》大提琴、鋼琴（1985）；《三重奏 I》長笛、豎笛、低音管（1985）；《月下獨酌》獨唱、雙簧管、豎琴、大提琴（1986）；交響詩《長恨歌》（1986）；《諷頌》即興曲（1988）；《鋼琴小品集 I》鋼琴（1988）；《主的恩典》混聲無伴奏合唱（1989）；《詩篇 100 篇》混聲合唱、鋼琴（1989）；《耶穌正等待》混聲合唱、鋼琴（1989）；《祈禱》混聲合唱、鋼琴（1989）；《祂》混聲合唱、大鼓（1989）；《為同胞祈禱》混聲無伴奏合唱（1989）；《是誰》混聲無伴奏合唱（1990）；《盼》管弦樂曲（1990）；《丟丟銅仔》混聲或女聲無伴奏合唱（1990）；《問》女聲無伴奏合唱（1990）；《哈利路亞：布農篇》混聲無伴奏合唱（1991）；《彩色雨》童聲二部合唱、鋼琴（1991）；《長號與康加鼓二重奏》長號、康加鼓（1992）；《救主降生的夜晚》混聲無伴奏合唱（1993）；《約拿》混聲無伴奏合唱（1995）；《唇》長笛、小提琴、低音豎笛（1996）；《系列 I》長笛獨奏（1996）；《系列 II》豎笛獨奏（1997）；《系列 III》大提琴獨奏（1999）；《深夜裡聽到樂聲》人聲、長笛、豎笛、小提琴、大提琴、鋼琴（2000）；《系列 IV》箏獨奏（2001）；《系列 V》小提琴獨奏（2004）；《室內樂 2005》長笛、小提琴、大提琴三重奏（2005）；《室內樂 2006》長笛、豎笛及弦樂四重奏（2006）；《Pianoforte》同聲三部、混聲無伴奏四部合唱（2008）；《系列 VI》柳葉琴獨奏（2009）；《海之頌》混聲無伴奏四部合唱（2009）；《這裡有我最多的愛》南胡二部、揚琴、琵琶、人聲（2011）；《輕舟已過萬重山》二胡、古箏、笙、琵琶、笛（2011）；《席慕蓉詩三首》〈七里香〉、〈飲酒歌〉、〈祈禱詞〉人聲、琵琶（2012）；《西出陽關》女聲無伴奏四部合唱（2013）；《南島頌》交響樂團、混聲合唱團（2014）；《系列 VII》獨唱（2014）；《南島情》二胡、箏、笙、琵琶、簫（2014）；《三國演義》無伴奏合唱（2015）；《水調歌頭》歌者與大提琴（2016）；《原》琵琶（2018）；《牡丹映像》笛簫、二胡、中阮、打擊、箏、琵琶（2018）；《關睢》獨唱與混聲無伴奏八部合唱（2018）；《垂憐曲》男聲無伴奏八部合唱（2018）；《聖母頌》混聲無伴奏合唱（2020）；《落水歌》混聲無伴奏合唱（2020）；《憶》大提琴獨奏（2021）；《臺灣》獨唱、鋼琴（2022）；《布袋戲組曲》獨唱、鋼琴（2022）。

橋口正（Hashiguchi Tadasi）
（1896.7.28 日本鹿兒島—？）

日籍音樂教師，鹿兒島人。原爲公學校教師，1917 年任職打狗尋常高等小學校（今高雄鼓山國小）教諭（正式教師）時，曾以「唱歌教授」爲題發表研究。1921 年 4 月起轉任臺灣總

督府臺南師範學校〔參見臺南大學〕代用附屬公學校（今臺南大學附小）教諭（正式教師），1926年起兼任➕臺南師範教諭，1937年從➕臺南師範附屬公學校退休後，改任➕臺南師範囑託（約聘教員），1940年完全退休。橋口從事音樂教育工作多年，在➕臺南師範任教期間，負責校內儀事及國民行事的指導，並在校內與＊岡田守治共同擔任音樂部教官，帶領吹奏樂部的工作。1941年橋口出版《式日唱歌》一書〔參見式日唱歌〕。（陳郁秀撰）參考資料：181

奇美文化基金會
（財團法人）（臺南市）

由奇美實業股份有限公司董事長許文龍於1977年創立之社會公益團體，會址位於臺南縣仁德鄉奇美實業股份有限公司仁德廠區內。基金會明定其宗旨為「創造、追求幸福的人生」，其成立之目的主要出於奇美實業股份有限公司對社會的回饋。奇美實業公司將年度的部分盈餘，捐贈給基金會，以作為奇美博物館蒐購藝術品之典藏經費，以及推廣藝文活動之所需。基金會以下設有「奇美博物館」、「奇美愛樂管弦樂團」、「奇美曼陀林樂團」等機構，並舉辦＊奇美藝術獎以獎勵美術創作和音樂演出方面之人才。奇美博物館於1990年2月先籌設「奇美藝術資料館籌備處」，1992年奇美博物館才正式成立，並於同年4月1日對外開放，供民眾免費參觀。目前奇美博物館內，囊括西洋繪畫與雕塑、兵器、自然史以及樂器等典藏品，不論在質與量方面皆聞名於亞洲博物館界，音樂典藏品中以史特拉第瓦里名琴（Violin "Joachim, Elman & Suk", 1722; Cello "the Pawle", 1730）與瓜奈里名琴（Violin "Ole Bull", 1744）最具代表性。為了實現創辦人許文龍推廣古典音樂的心願，奇美集團曾先後創立各種音樂表演團體，包括臺南歌劇管弦樂團、奇美曼陀林樂團、奇美管弦樂團等，其中最具規模者為奇美管弦樂團。該團原成立於2003年，由於累積音樂演出之成功經驗與豐碩成果，2007年起決定將樂團重新改組成為常態性組織，並且招募新團員，更名為「奇美愛樂管弦樂團」（Chimei Philharmonic Orchestra），由臺灣旅歐指揮呂景民擔任音樂總監。（車炎江撰）參考資料：323

奇美藝術獎

＊奇美文化基金會為獎助優秀藝術人才，致力於美術、音樂活動，以厚植國家藝術發展，推動企業界參與文化建設之理念，設置奇美藝術獎。為了獎助音樂演出和美術創作方面之人才，奇美藝術獎自1989年起每年遴選音樂及藝術類的潛力學子，音樂類分鋼琴、弦樂、管樂及聲樂等四組，至2022年為止之音樂類獲獎者見下頁附表。（編輯室）參考資料：323

清華大學（國立）

日治時期，臺灣總督府新竹師範學校於1940年成立。因為二戰造成的資源短缺，學校於1943年被併入臺中師範學校（今＊臺中教育大學）之新竹預科。1945年二戰結束後中華民國政府接收臺灣，新設之臺灣省行政長官公署將校名改為臺中師範學校新竹第二部；1946年9月，從臺中師範學校獨立並更回原名臺灣省立新竹師範學校。1965年改制為新竹師範專科學校，直至1987年7月改制為新竹師範學院〔參見師範學校音樂教育〕。1992年8月設立音樂教育學系，創系主任為楊兆禎（參見●）。2004年8月增設音樂教育學系碩士班。2005年8月改名為新竹教育大學，改制後分為三學院，而音樂學系隸屬人文社會與藝術學院。2016年11月新竹教育大學與清華大學合併，音樂學系改隸屬於藝術學院。併校之後，+清大音樂學系提供了更廣泛的跨越音樂演奏、人文社會、理工等不同學科之雙主修學程，其碩士班的入學選項亦反映兼顧專業與跨領域的發展方向，共有演奏組、理論作曲組、臺灣音樂（＊音樂學）組，以及自2016年起開始的音樂工程及應用音樂組。（陳麗琦、沈雕龍撰）

清野健（Seino Tsuyoshi）

（1903.2.7 日本青森－？）

日籍音樂教師，1937年在臺灣總督府臺南師範

奇美藝術獎音樂類得獎者：第 1 屆（1989）到第 34 屆（2022）

鋼琴類	莊雅斐、王郁君、陳昭吟、黃文琪、李珮瑜、陳毓襄、洪綺鎂、劉孟捷、林瑩茜、李珮瑜、翁均和、廖皎含、游如慧、謝承義、李欣憬、高慧娟、胡志龍、胡瀞云、張巧縈、詹雯茵、李函蒨、袁唯仁、李爾仁、嚴俊傑、沈妤霖、黃時為、李昀陽、林奕汎、陳芸禾、李京惠、陳延瑜、林易、汪奕聞、陳涵、方壯壯、張瑋麟、許珊綺、魯昀、吳怡慧、蘇思羽等。
弦樂類	（小提琴）許恕藍、蔡承志、林天吉、王雍翔、黃裕峰、蘇鈴雅、林怡貝、杜明錫、吳敏慈、吳佩璇、陳依廷、盧昱呈、劉德強、蔡承翰、吳天心、林士凱、許瀚中、應就然、蔡明儀、黃俊文、卓家萱、林品任、林玟君、劉虹瑩、陳雨庠、洪妙瑜、魏靖儀、王子欣、楊雅淳、郭至恩、黃蕙蓉、鄭逸豪、蔡寧謙等。（中提琴）陳瑞賢、王怡蓁、鄭希暉、姜宜君、黃譯萱、鄭恩麒、陳志達、許名妤等。（大提琴）歐逸青、歐維聖、李振豪、王郁雅、潘柔雲、陳怡君、王郁文、陳昱翰、尤虹文、謝孟峰、梁辰、王建翔、李孟坡、陳品均、林恩俊、趙子韶等。（豎琴）萬依慈等。
管樂類	（長笛）陳怡婷、陳師君、陳淞瑋、陳奐希、鍾芳瑜、陳廷威、徐鈺甄、林俊維、王芙紀等。（單簧管）魯開韻、林奕利、簡雅敏、顏妤婷、林彥良、蘇宇欣、鄭育婷、江永媛等。（雙簧管）洪千智、謝宛臻、賴政雯、余亭嬌、廖育旋等。（低音管）曾慧青、許家華、簡凱玉、邱詩涵等。（小號）張中茗、侯傳安等。（法國號）莊于輝等。
聲樂類	趙家璧、李韻雪、高莉莉、楊淑玲、邱寶民、李韻雪、戴旖旎、蘇文惠、王望舒、徐雅惠、戴曉君、林欣瑩、王櫻倩、許恂恂、王典、林孟韋、張嘉珍、王亞音、李文智、李語慈、黃莉錦、林健吉、耿立、鄭怡君、林欣誼、湯發凱、張心梅、紀蘋芝、何佳陵、黃亞中、陳冠銘、曾文奕等。
理論作曲類	王怡雯、潘文珍、洪于茜、李子聲、王亞雯、陳慧玲、何能賢等。
學術研究類	陳歆梅、何佳容、鄭心蕎、楊瑩玲。
特別獎	（小提琴）林玟君、曾宇謙。（聲樂）王典、林健吉。（鋼琴）謝艾琳、許哲誠、林奕汎等。

學校〔參見臺南大學〕敘職，任職到 1945 年止。清野健如之前同校的音樂教師 *南能衛及 *岡田守治一般，擅長樂團指導工作，太平洋戰爭以後，曾積極宣導「新臺灣樂運動」。（陳郁秀撰）參考資料：181

青韵合唱團

前身爲「臺灣大學之❖建中、❖北一女校友合唱團」。1973 年正式更名，擴大吸收所有愛好音樂之❖建中、❖北一女校友。歷年來，該團歷經陳建中、饒韻華、*陳樹熙、陸蘋、洪琦玲、李葭儀、翁佳芬、戴怡音、張成璞等人指導，致力於拓展演唱曲目、提升音樂實力，在各項大型、高難度演出中廣受好評。該團現分大團、室內團及草莓團，分別由張成璞、翁佳芬、李葭儀帶領指揮。該團定期舉辦各項音樂會與活動，其中以「音樂營」及「青韵、❖建中、❖北一女合唱團三團聯合公演」兩項活動爲最重要的年度大事，也是該團與母校學弟妹溝通經驗、聯絡感情的回饋時機。該團於業餘合唱界耕耘三十餘年，見證臺灣業餘合唱由荒蕪而臻豐饒的過程。類似屬性的業餘合唱團還包括成立於 1978 年的金穗合唱團，由❖建中與

❖中山女中校友組成，歷經創團指揮沈新欽、以及 *錢南章、陸蘋、*錢善華、蘇慶俊、吳琇玲、梁秀玲、戴怡音等人指導，在合唱音樂表演方面表現傑出，曾獲 1991 年 *行政院文化建設委員會（今 *行政院文化部）「台北國際合唱節」臺北市社區合唱團第一名，多次獲得 *國家文化藝術基金會，以及臺北市文化局的贊助，並於 2014 年在新加坡國際音樂節獲民謠組金牌、混聲組銀牌。（車炎江撰）

瞿春泉

（1941.1.29 中國上海）

指揮家、作曲家，演奏家。個人傳略先後收錄於英國劍橋傳記中心 *The International, who is who of Intellectuals* 及《中國當代藝術界名人錄》、《中國當代音樂界名人大辭典》、《中國音樂家辭典》等。音樂世家，由父親瞿東森啟蒙，1956 年考進上海民族樂團擔任二胡演奏員。1960-1965 年擔任上海民族樂團樂隊首席，期間根據江南絲竹歡樂歌改編成《江南好》成爲上海民樂團的保留曲目，且至今已成爲華人地區國樂團常演樂曲，也是臺灣音樂比賽〔參見全國學生音樂比賽〕的指定曲。1967-1976

年擔任上海淮劇團、上海歌劇院歌舞團管弦樂隊團、上海兒童藝術劇院管弦樂團、上海滬劇團等團的指揮，期間參與大量戲曲劇目音樂創作、演出及錄音，獲獎無數。1977-1983 年擔任上海民族樂團指揮、上海指揮家協會副主席，首演《長城隨想》、《達勃河隨想》、《花木蘭》、《瀟湘水雲》、《新婚別》、《匯流》、《月兒高》等經典作品。1984-1986 年於上海音樂學院作曲、指揮系深造。1987-1992 年擔任上海民族樂團首席指揮，被評定為國家一級指揮，並帶領該團首次赴新加坡演出。1993-1998 年應新加坡政府人民協會邀請，擔任人民協會華樂團指揮；並參與籌備策劃成立新加坡華樂團有限公司事宜，協助樂團走向更專業化，樂團成立應聘擔任新加坡華樂團指揮及副總監。1999-2007 年應聘來臺灣擔任實驗國樂團（今 *國家國樂團）專任指揮，期間為樂團改革及發展做出許多貢獻，如：提升青年演奏家在樂團席次、地位及責任；定期舉辦新創作品徵集比賽；策劃多元化跨界音樂會；多次率領樂團赴國外巡迴演出，深獲好評。2002-2008 年先後任教 *中國文化大學、*臺灣藝術大學、*臺灣師範大學及佛光山人間音緣梵樂團常任指揮、*臺北市立國樂團藝術顧問；並獲臺灣國樂學會〔參見中華民國國樂學會〕頒發終身成就獎。2013 年擔任 ✚北市國首席指揮，完成多場各類音樂會及重大藝術活動。2016 年帶領指揮九歌民族管絃樂團赴新加坡參與新加坡建國 50 週年大型晚會演出。由於瞿春泉為臺灣文化及教育領域服務奉獻二十年，2019 年獲內政部頒發馬偕計畫。經常應邀擔任海內外各地國樂團指揮，累積不同的華人社會經驗，著重於各地音樂風格的研究，數十年來創作及改編大量作品，形式包括：器樂合奏、重奏、室內樂、獨奏、聲樂、戲劇戲曲音樂等。近二十多年在臺灣大力推動本土創作，積極推廣演出與錄製國人作品，在為臺灣音樂創作與展演上有具體貢獻。（施德華撰）

全國文藝季

1967 年教育部文化局成立後，為推廣一般的社會文藝活動，每年均舉辦盛大的社會教育擴大運動週，之後為慶祝建國六十週年，特定 1971 年 2 至 5 月為第 1 屆「文藝季」，動員全國上下之文藝力量，由城市到鄉村，將各項文藝活動推廣至全臺灣的每一個角落，原本只有點、線的運動，周轉變為全面的「文藝季」，自此之後，每年一度各地各類之文藝活動，即成為藝文界的大事。

全國之文藝季活動每年均有不同的主題，但大都不離以倫理道德為活動的主要內涵，以民族風格為表現方式，以青少年為主要對象，並以創意重於模仿，團體重於個人，觀摩重於比賽為原則；於學校的文藝社團、大眾傳媒、大眾娛樂上進行推廣工作，期望全民一同參與文藝季舉辦之各項活動，感染藝術的氣氛。1984 年全國文藝季之主辦單位，由教育部文化局改為 *行政院文化建設委員會（今 *行政院文化部），統籌規劃各項事宜，每年自 2 月至 7 月，於全臺灣各地按照預定的時間舉辦音樂、戲劇、舞蹈、地方傳統戲曲等多元性演出。在音樂方面，聘請管弦或交響樂團進行音樂演奏會；在舞蹈方面，則邀請國內外不同之舞蹈團於各地的社教館、文化中心進行演出，頗受觀眾的喜愛與好評；在國劇方面，則邀請國內名票名伶於 *國軍文藝活動中心進行聯合大公演；在美術方面，則舉辦國內名家作品及歷年來優勝作品之美展，並邀集國內藝文人士進行文藝座談。除此之外，亦有各類型之系列活動於全臺各地舉行，例如：宗教民俗系列、社區營造系列、人文藝術系列、鄉土情懷系列與產業文化系列等。1993 年 ✚文建會整合「全國文藝季」，訂定主題，激發在地的文化能量，成為推動 1990 年代文化在地化的推手。至 2000 年已有數十個系列活動，二十多個演出節目，400 餘場之演出次數，參與人員多達兩萬人。（陳郁秀撰）參考資料：27

全國學生音樂比賽

以培養學生音樂興趣、提升音樂素養，並加強各級學校音樂教育為目的。由於比賽歷史悠久，參與人數眾多，已成為今日臺灣年輕學子

重要的音樂比賽之一。比賽可追溯至1947-1955年，由臺灣省文化協進會主辦的臺灣全省音樂比賽。其中舉行了六屆（1947、1948、1949、1951、1952、1954）全省（成人組）音樂比賽大會；兩屆（1953、1955）全省中等學校（高中組）音樂比賽大會；兩屆（1953、1955）全省中等學校（初中組）音樂比賽大會和兩屆（1953、1954）全省兒童音樂比賽大會。其中成人組的第1、2屆只有聲樂、鋼琴和小提琴，第3屆增設作曲項目。

1955年秋，臺灣省文化協進會因會址及經費問題，停頓所有活動，比賽也因之停止，1958年，該會結束所有業務。1960年，臺灣省教育廳（精省後所有業務改由教育部辦理）於*中華民國音樂學會協助下，再次舉行臺灣省音樂比賽，並訂於每年的音樂月（3月5日至4月5日）舉行比賽；1967年，臺北市升格為院轄市，更名為臺灣區音樂比賽；2000年改為全國音樂比賽；2001年起改為全國學生音樂比賽，礙於經費，取消「成人組」，「個人組」項目也改為弦樂、管樂隔年輪賽。

在名稱仍為「臺灣區音樂比賽」時期（1967-2000），由臺灣省教育廳、臺北市教育局及高雄市教育局輪流主辦，而實際負責賽務工作的承辦單位為由⊕省交（今*臺灣交響樂團）、*臺北市立交響樂團以及高雄市實驗交響樂團（今*高雄市交響樂團）、*臺北市立國樂團、高雄市實驗國樂團（今*高雄市國樂團）等單位輪流合作承辦。由於臺灣省政府組織調整，2000年，「臺灣區音樂比賽」轉型為「全國音樂比賽」，由新竹社會教育館接手辦理。2001年，比賽再度轉型為「全國學生音樂比賽」，將參賽人員限定於在學學生，取消社會人士比賽，仍由新竹社會教育館辦理。目前網路上設有音樂比賽歷史專區，建置有自1991年起各年度比賽指定曲目，館內亦建置評審人才資料庫。為加強全國學生音樂比賽對音樂人文教育之影響，藉由傳播媒體形塑文化社會，教育部爰於2007年4月17日「研商全國學生藝術比賽相關事宜」會議中決議：全國學生音樂比賽調整初賽由各直轄市政府教育局、各縣市政府主辦，決賽由國立教育廣播電臺主辦。2012年開始，決賽主辦單位改為國立臺灣藝術教育館。

早期比賽分四組（國民學校團體組、中等學校團體組、少年兒童個人組、成人個人組）八項目（各團體組的合唱、個人組的鋼琴、小提琴，以及成人組的男生獨唱與女聲獨唱）。隨著比賽所受重視，比賽項目也隨之擴增，1997年開始個人組不同樂器採隔年進行比賽方式進行。1997年國樂部分為拉弦與吹管樂器，西樂為鋼琴、弦樂、聲樂進行比賽；次年為國樂為彈撥，西樂為管樂、創作、打擊進行比賽。至2006年，個人及團體兩組類別上：個人組方面，包括鋼琴獨奏、小提琴獨奏、中提琴獨奏、大提琴獨奏、低音提琴獨奏、豎琴獨奏、中胡獨奏、高胡獨奏、南胡獨奏、笙獨奏、簫獨奏、笛獨奏、嗩吶獨奏【參見●嗩吶】、男女之高音獨唱、男女之中低音獨唱（前一年）；電子琴獨奏、古典吉他獨奏、直笛獨奏、長笛獨奏、雙簧管獨奏、單簧管獨奏、低音管獨奏、法國號獨奏、小號獨奏、長號獨奏、低音號獨奏、木琴（馬林巴）獨奏、口琴獨奏、箏獨奏、揚琴獨奏【參見●揚琴】、琵琶獨奏【參見●琵琶】、柳葉琴獨奏、阮咸獨奏、樂曲創作或歌曲創作比賽（後一年）。團體組方面，包括同聲合唱、男聲合唱、女聲合唱、混聲合唱、兒童樂隊、管弦樂合奏、管樂室內男隊、管樂室內女隊、管樂室外男隊、管樂室外女隊、弦樂合奏、鋼琴三重奏、弦樂四重奏、鋼琴五重奏、木管五重奏、銅管五重奏、口琴四重奏、國樂合奏、絲竹室內樂合奏、直笛合奏、口琴合奏。至於組別方面，則有國小A、B兩組、國中A、B兩組、高中職A、B兩組、大專A、B兩組、公開組等。據2006年統計顯示，報名隊數已達1,126隊，報名人數達1,612人，比賽場次分北中南三區，共有181場，可說是每年臺灣學生的重大活動之一。

2022年比賽實施要點中，團體組有12類98個類組：合唱、兒童樂隊、管弦樂合奏、管樂合奏、行進管樂、弦樂合奏、室內樂合奏、國樂合奏、絲竹室內樂、直笛合奏、口琴合奏、

打擊樂合奏；個人項目有 18 類 109 個類組：直笛、長笛、雙簧管、單簧管、低音管、薩克斯風、法國號、小號、長號、低音號、木琴、口琴、箏、揚琴、琵琶、柳葉琴、阮咸、樂曲創作或歌曲創作（2021 年個人組項目有 13 類 104 個類組：鋼琴、小提琴、中提琴、大提琴、低音提琴、中胡、高胡、二胡、笙、簫、笛、嗩吶、聲樂獨唱）。決賽仍分北中南三區舉行。據 2018 年統計數據顯示，團體比賽隊伍，總共有 1,787 隊，個人參與比賽者，共計 2,422 人。（呂鈺秀整理）參考資料：160, 174, 250, 346

《全音音樂文摘》

創刊於 1972 年 1 月的月刊，最初發行人為 *張邦彥，主編初為張邦彥、*李哲洋，後則為李哲洋一人負責，社長為 *簡明仁。1990 年 1 月停刊，計 133 期，歷時十八年。由臺灣重要樂譜出版社「全音音樂出版社」以及 *大陸書店老闆張紫樹贊助發行，社長由大陸書店經理簡明仁兼任。內容主要譯自日文古典音樂資料，其中以《音樂の友》為主，內容豐富，包括各時期樂派風格、樂種、音樂家、音樂美學、樂器學、當代演奏家、音樂活動等，重要的是 20 世紀音樂的引介；後來亦加入臺灣音樂家的介紹、樂壇紀事等，例如新秀小提琴家 *簡名彥、鋼琴家 *陳必先、*東海大學音樂學系主任 *羅芳華、民族音樂學博士呂炳川（參見●）都被報導過。長達十八年，由私人企業出資的音樂期刊，在臺灣是相當少見的，於 1970、1980 尚未開放的年代，無疑的引進了許多世界性的古典音樂資訊〔參見音樂導聆〕。（顏綠芬撰）參考資料：216

全音樂譜出版社

參見大陸書店。（編輯室）

quanyin 當代篇

《全音音樂文摘》●
全音樂譜出版社 ●

R

任蓉

（1940.8.5 中國河南鄧縣）

聲樂家。畢業於*臺灣師範大學音樂學系。1965 年秋赴義大利進修，畢業於羅馬聖賽琪利亞音樂學院，榮獲該校最優聲樂畢業生獎學金，並在奇加那音樂院、羅馬聖賽琪利亞音樂院教學研究，羅馬聖賽琪利亞音樂研究院聲樂精修研究。早年獲有四項歐洲聲樂比賽大獎，包括義大利柏斯頓（Paestum）學院金牌獎、義大利作曲家 U. Giordano 國際歌劇演唱比賽銀牌獎、義大利 Neglia 國際歌唱比賽銅牌獎、西班牙 Vinas 國際歌唱比賽銅牌獎，和三項歌劇院甄試比賽優勝獎。1973 年在羅馬首演歌劇《蝴蝶夫人》（Madama Butterfly），隨後二十多年的演唱期間，獲得義大利文化促進會和音樂學術協會頒發多項演唱成就獎與金牌，以及報章音樂評論的許多佳評榮譽。在歐洲演唱許多年，足跡遍及義大利各大城市、法國、瑞士，並在美國、臺灣、東南亞，及大陸等地演出。演唱歌劇、清唱劇、室內樂和藝術歌曲等，曲目極為廣泛，包括古典、浪漫、現代等作品。1994 年起任⊕臺師大音樂學系所專任教職，並於 2000 年秋在⊕臺大戲劇學系兼任。著有《美聲法與藝術的歌唱》（1995）、《雷斯必基藝術歌曲之研究》（1999）、《聲音與說話》、《聲音與說話：發聲與吐字的基本練習：演藝人員手冊》（2001）、《中文藝術歌曲研究》（2005）等書籍。另在義、臺兩地策劃演出多場歌劇和表演藝術節目，1997 年起舉辦首屆世華聲樂大賽迄今，擔任或推薦多項國際音樂比賽評審，促成國際交流。（顏綠芬整理）

有聲作品

《任蓉中、義歌曲》唱片 CD（香港）；《中國藝術抒情歌曲集》3 集 CD（臺北：中視文化）；《心曲集》唱片、卡帶（臺北）；《當晚霞滿天》中國歌曲集卡帶 4 集（臺北）；《歌劇選曲──華人音樂會實況》CD（臺北）；《任蓉演唱中國藝術歌曲集》唱片 CD。

榮星兒童合唱團

由企業家辜偉甫於 1957 年 4 月在臺北市創辦，邀請*呂泉生擔任指揮和團長，最初練唱的地點就在臺北市南京西路辜家的客廳。團員需通過甄試才能加入，創辦人提供優質的歌唱學習環境，且完全免學費，當年被傳為美談。1982 年 9 月創辦人病逝，為紀念其生前熱衷於教育及文化發展，於 1983 年 12 月成立財團法人臺北榮星文教基金會持續經營。除兒童合唱團之外，逐步擴會混聲團、婦女團、少女團等，並於 1998 年 12 月增設弦樂團，現今榮星文教基金會含榮星合唱團和室內樂團。呂泉生團長也是作曲家，曾為榮星合唱團譜寫大量合唱曲，呂團長於 1991 年 11 月退休，赴美定居，團長職務由辜懷群接任。榮星自 1957 年 12 月在⊕臺大醫學院禮堂舉辦第一次演唱會後，每年均在國內定期演出，不但帶動臺灣兒童合唱的風氣，也經常和來臺訪問的音樂家或音樂團體同臺演出，並受邀赴國外表演。創團以來，榮星培育許多優秀的音樂人才，也有很多團員在國內和國外組織合唱團，推展*合唱教育。（賴美鈴撰）參考資料：244

榮星兒童合唱團，指揮呂泉生站在後排中央。

S

三 B 兒童管絃樂團

創團於 1961 年。樂團成立源於活躍於 1950 年代的 *善友管絃樂團，這是戰後臺灣首度由民間自組的管弦樂團，由林森池擔任團長、*鄭昭明擔任指揮。由於善友管絃樂團大部分團員到了 1960 年均已成家立業，無暇經常練習，為使樂團得以延續，1961 年鄭昭明、高聰明、蘇銀河、施性傑等人於高外科醫院的聚會中，協議由團員之子女組成一支兒童樂團。由於聚會時大夥狂飲啤酒，並且舉杯高唱 Beer、Beer、Beer，遂決議將此樂團定名為「三 B」，並且改稱其名為 Best、Best、Best 以表達對於樂團的期望。三 B 成立之初只有弦樂團。因創團聚會是在高外科醫院舉行，因此共同推舉高聰明為團長，由鄭昭明擔任指揮，團員 30 餘人，每週六、日在高外科醫院或臺南市私立光華女子中學練習，並經常對外演出。1969 年邀請指揮家 *郭美貞擔任該團客席指揮，郭美貞以此弦樂團為骨幹，加入光仁小學音樂班〔參見光仁中小學音樂班〕管樂組學生，擴展為 50 多人之管弦樂團，於電視臺及各地巡迴，並於 9 月受菲律賓總統夫人伊美黛邀請，代表我國參

加菲國文化中心落成典禮，因此更名為「中華兒童交響樂團」，在菲律賓正式演出六場，演出相當成功、頗受好評，為我國與菲律賓增進外交邦誼。翌年（1970），由於團員進入國中就讀，無法再經常集合練習，所以樂團延續之前的成功經驗與累積的名望，再度進行改組、擴大招募團員，成為後來的「臺南青少年管弦樂團」。（車炎江撰）參考資料：96

三一合唱團

成立於 1942 年，由 *陳泗治將雙連、萬華、大稻埕三個教會唱詩班聯合所組成，統稱「三一合唱團」，或稱「三一聖詠團」、「三一聖歌隊」，人數約 40 餘人。成立那年在臺北公會堂〔參見臺北中山堂〕首演陳泗治第一首作品 *《上帝的羔羊》（1936），由陳泗治親自指揮，*呂泉生擔任獨唱，當時三一合唱團尚有 *士林協志會會員在其中。1943 年，三一合唱團再度由陳泗治率領於聖公會大正町教會（今臺北中山長老教會）演出。（編輯室）參考資料：84, 119-2

《上帝的羔羊》

*陳泗治於 1936 年在日本伊豆半島的一個小漁村度假，於海邊散步時，聯想到耶穌在加利利海，與曠野的施洗約翰，遂引用新約聖經中〈約翰福音〉一章十五節起的經文，以西方神劇的方式來譜寫，謙遜的施洗約翰自認替即將來到的救世主解鞋帶都不配，和耶穌為上帝的羔羊，來到世界，替世人遭受鞭傷與贖罪，所以眾生當讚美救主尊名。此曲名雖是以中文命之，但全部皆是以臺語演唱，尤其「上帝的羔羊」教會羅馬字為 Siong-tè ê Iûn-ko（上帝的羊羔）。此曲是臺灣第一首以西方古典創作技法所寫的合唱曲，其歷史地位之重要不可言喻。全曲可以 Db 大調來規範，無複雜的轉調手法與過多的變化和弦，手法雖是相當保守，但七十年前的第一步，卻是臺灣合唱創作音樂的一大步。借由獨唱凸顯於合唱聲部之上，形成對比。1942 年，此曲首次發表於臺北公會堂〔參見臺北中山堂〕，由士林協志會會員與雙連、萬華、大稻埕三個教會詩班聯合組成的三一聖

詠團【參見三一合唱團】演出，由作曲家親自指揮。1943 年 12 月 23 日，第二次亦是由作曲家親自指揮，於聖公會大正町教會（今臺北中山長老教會）的音樂禮拜中演出，由 *呂泉生擔任獨唱的部分，在施行燈火管制的聖誕夜晚前夕，贏得在場多數日本聽眾的熱烈讚賞。之後，這首合唱曲淹沒於歷史，直到 1989 年，*亞洲作曲家聯盟中華民國總會舉辦陳泗治作品音樂會，才又有機會讓人們認識它。（徐玫玲撰）參考資料：96, 119-2

上揚唱片

成立於 1967 年，位於臺北市中山區中山北路二段 77 之 4 號。由林敏三創辦，原本是代理歐美古典音樂的代理商，後開始製作本土創作音樂以及以古典音樂伴奏的臺灣民謠，舉凡 *馬水龍的 *《廖添丁》管弦樂組曲、*《梆笛協奏曲》；*江文也 *《臺灣舞曲》；*張清郎、*李靜美、紀露霞（參見四）等人翻唱的 1930 年代流行歌如〈杯底不可飼金魚〉（參見四）、〈望春風〉（參見四）、〈月夜愁〉（參見四）、〈桃花泣血記〉（參見四）、〈一隻鳥仔哮救救〉（參見二）、〈孤戀花〉、〈秋風夜雨〉等，均有其代表性。2008 年 11 月 4 日中國海峽兩岸關係協會長陳雲林來臺，上揚唱片在店內播放〈戀戀北迴線〉，因正好在其下榻飯店對面而被警察要求關掉音樂遂引發抗爭活動，稱為「上揚唱片事件」。（編輯室）

山葉音樂教室

在臺灣，一般人所熟知的山葉音樂班、山葉音樂教室、山葉音樂教學系統、YAMAHA 音樂班等名詞，全部是指 1969 年由臺灣功學社貿易股份有限公司引進之日本山葉樂器公司所研發的音樂教學系統，在日本稱為「ヤマハ音樂教室」，在臺灣的正式名稱為「山葉音樂教室」。其係在日本國內發展出成功的經營模式後，自 1965 年起積極拓展海外市場，並在北美洲、中南美洲、歐洲、亞洲、大洋洲等地陸續開設音樂教室，目前全世界約有 40 個國家擁有 1,300 多個音樂據點，共計約有 4,800 名講師及 17 萬名學生，畢業於世界各地的山葉學生超過 500 萬人次。

無論在哪個國家接受山葉音樂班的課程，山葉宣稱都將保有相同的教育理念，並尊重各區域獨自的文化與國民性的融合。而臺灣是日本山葉總部中最大的海外音樂教室市場。根據臺灣山葉音樂教室的統計，至 2006 年為止，臺灣有 700 多名講師，共有 170 多間教室，約四萬名團體班學生在各山葉音樂教室上課。

回溯山葉音樂教室在臺灣的發展，初期主要是由臺灣功學社貿易股份有限公司的謝文和（前董事長）所主導。早期臺灣山葉以販賣樂器為主要經營內容，直至 1969 年開始引進日本山葉教學系統，並統籌經營音樂教室業務，才打響了山葉音樂教室的知名度。1971 年 5 月，謝氏並委請 *臺灣師範大學教授盧昭洋統籌，正式為山葉教學系統申請立案成為音樂補習班，並於 1972 年通過教育部立案，名為「臺北市私立山葉音樂短期補習班」，其登記負責人為盧昭洋。1975 年更近一步成立「財團法人山葉音樂振興基金會」，使山葉經營得以邁向更系統化、專業化，另一方面也有助於提升山葉的企業形象。至此，山葉音樂教室的發展系統更趨於完善健全，並且在臺灣不斷地擴充成長。

當年山葉音樂教室頂著來自日本的光環，以商業化、大眾化的經營手法進入臺灣社會，確實曾經掀起一股中產階級家庭孩童學習西方音樂的風潮。「學琴的孩子不會變壞」便是當年風行街頭巷尾的山葉廣告文宣。由於山葉教室的音樂教材、講師的訓練工作、上課的進行模式完全移植自日本，無形中似乎為山葉音樂班做了一個品質保證的背書，進而促使臺灣社會許多的家長，選擇山葉音樂教室作為培育孩子學習西方音樂的第一站。三十多年來，在地耕耘的成果約有 60 萬名畢業生。目前臺灣山葉音樂教育制度及行政主權皆由「財團法人山葉音樂振興基金會」主導及支配。其主要業務為：1、音樂教育活動；2、山葉講師的研修、培訓；3、音樂普及活動；4、音樂能力檢定制度；5、音樂軟體出版；6、山葉音樂支援制

度，例如地域音樂活動支援、山葉音樂學術獎學金。目前該基金會另附設有三間幼兒、兒童音樂教室以及一間成人音樂教室，以為全臺灣各山葉教室的模範、指標性教室。

縱觀臺灣引進山葉音樂教室後對臺灣音樂文化的刺激與影響：較顯著的成果歸納如下：1、促成政府加快培育音樂資優人才的扎根計畫，使西方音樂教育在臺灣之普及化得以向前一步。由於就讀山葉音樂班的學童人口眾多，政府於 1973 年後相繼在各地成立國小 *音樂實驗班，當中許多成員有一半以上皆是出自山葉音樂班，而就讀山葉音樂班在當年等於是前進音樂實驗班的一個跳板。2、山葉所致力推廣的「音樂級數檢定制度」在社會上也發揮其正面的功能。它提供一般非音樂家庭學習西方古典音樂的孩童，能藉由另一個具有公信力的管道來證明自己學習音樂的成果，並鼓舞學習動力。因此山葉音樂級數檢定制度發展成功之後，坊間其他類似的音樂檢定制度也相繼問世。3、關於山葉教學中所強調的「重視即興創作演奏」之項目，甚至進一步帶動了臺灣社會創作音樂的風氣。而山葉每年舉辦大型的 J.O.C.（全名為 Junior Original Concert）兒童音樂創作比賽活動，慣常會邀請世界各國的山葉兒童一同共襄盛舉，間接促進臺灣與國際間音樂文化的交流。

透過臺灣「財團法人山葉音樂振興基金會」持續創造性的事業活動與多層面的音樂活動，對臺灣社會音樂文化發展，確實有其貢獻及影響力。（楊淑雁撰）

善友管絃樂團

1951 年成立於臺南縣善化鎮，先以室內樂團形式組成，為臺灣戰後初期民間自組的少數樂團之一。樂團前身為三重奏，創始人為蘇銀河（大提琴）、林森池（小提琴）、溫文華（鋼琴、中提琴）三位業餘音樂愛好者。蘇銀河是臺南平民外科醫院院長，林森池為亞洲洋釘公司總經理，溫文華任職於臺灣省立臺南工業專科學校（成功大學前身）建築科。最初只是同好相聚組成的三重奏，由林擔任小提琴，溫擔

任中提琴，蘇擔任大提琴，每週在善化國小教室練習一次，曲目多為貝多芬（L. v. Beethoven）的弦樂三重奏及小組曲一類的小品。之後有林森池的學生林東哲（臺灣省立師範學院【參見臺灣師範大學】音樂學系畢業）加入，而成為弦樂四重奏，之後加入一些同好，1951 年 7 月 15 日公開第一次室內樂演奏會，成員有十多人；至 1953 年，又有 *鄭昭明、施性傑、廖樹浯、洪啓勇、蘇德潛、蘇碩夫等多人參加，因而擴展為管絃樂團，團員有 30 多人，包括醫師、中小學老師、工商界人士、音樂科系學生，此時的樂器除弦樂器之外，尚有木管、銅管，及打擊樂器等。當時由林森池任團長，鄭昭明擔任指揮，二人與蘇銀和醫師被稱為「善化三元老」。1954 年 8 月 22 日在臺中市演出兩場管絃樂，仍掛名「善友室內樂團」；1955 年正式以善友管絃樂團名義演出，演出曲目有莫札特（W. A. Mozart）小夜曲 KV. 525、弦樂四重奏數首、小步舞曲三首（分別選自交響曲第 39 號、40 號、41 號），還有男中音、男高音、女高音獨唱和小提琴（管弦樂伴奏）等。前後十年，公開演出 40 多場，遍及臺中、臺南、高雄、澎湖等地區，演出人員最多時曾達 80 人，最後一次在 1961 年 8 月 20 日於省立高雄女子中學，因團員流動性高而解散。二次戰後的 50 年代，臺灣古典音樂人才尚未廣泛培養，善友管絃樂團在多位前輩領導下，在普及古典音樂、推廣樂教方面貢獻頗大。繼之，為使樂團生命延續，由團員協議由子女組成兒童弦樂團，即是 *三B兒童管絃樂團，為「臺南青少年交響樂團」的班底。（顏綠芬撰）參考資料：96, 105

邵義強

（1934.3.15 臺南—2017 臺南）

音樂作家。1952 年臺南師範學校（今 *臺南大學）普通科畢業，中學音樂教師檢定及格，1952 年起歷任小學、國中、高中音樂美術教師，1977 年起兼任於 *台南神學院音樂系，1980 年任職臺灣省音樂教育人員研習會（由 *臺灣省立交響樂團承辦）講師兼輔導組長，1987 年自此單位退休。1998 年受聘為成功大

學、臺南大學通識兼任講師。1988 年和 1989 年獲臺南藝術獎和母校➕臺南師範學院第 2 屆傑出校友獎。在戰後西洋音樂資訊缺乏的年代，因其受母親喜愛唱歌的影響，加上➕臺南師範小提琴教師──姑

丈 *蔡誠絃之音樂啓蒙，極爲熱愛古典音樂。當時，幾乎找不到中文音樂書籍可看，邵義強以接受日文教育至國小五年級的基礎，從二手書店中找尋日本人遺留下來的日文書，從中了解古典音樂大師的生平，與他們所寫的名曲。日文閱讀能力日益精進，音樂知識與西洋音樂史全憑自學。十九歲開始書寫音樂文字，五十多年來，於教職之餘寫作或翻譯約百本音樂著作，提供愛樂者豐富的音樂資訊〔參見音樂導聆〕。其任教職之初，就同時爲出版翻版古典音樂的臺南亞洲唱片（參見四）、高雄松竹唱片，爲其名曲唱片封套撰寫中文樂曲解說，更於 1968 年起，由 *大陸書店和 *天同出版社，陸續出版了根據日文資料編譯的數本交響曲、管弦樂、協奏曲等《名曲淺釋》系列（1969-1974）和 3 冊《名曲欣賞指引》（1968）等音樂書籍，又於 1991 年出版《樂林啄木鳥》2 冊，提出他對音樂教育與音樂書籍的看法和建言，對學校與民間古典音樂的推展貢獻良多。其作品《古典音樂 400 年》8 冊獲 2001 年新聞局 *金鼎獎。亦曾使用本名與筆名，例如婉華、致仁、致平等於多項刊物發表文章；曾任香港《音樂生活》臺灣執行編輯（1973-1976）、 *《音樂與音響》主筆（1974-1984）與 1980 年代末任《泛亞》音樂雜誌主筆等。

邵義強長期以來積極推展古典音樂教育，常於臺北、臺中、臺南、新營與高雄等地舉辦音樂講座，也曾短期擔任過➕中廣臺南臺的節目播音，在從事教職之餘，認眞筆耕，著書無數，提供愛樂者眾多音樂資訊。重要著作包括《名曲欣賞指引》3 冊（1968）、《交響曲淺釋》

8 冊（1970）《名曲淺釋》系列（1969-1974）、《新訂樂理》（1971）、《彈好鋼琴的秘訣》（1971）、《音樂與女性》（1977）、《鋼琴講座》8 冊（1982-1983）、《宗教音樂精華》2 冊（1984）、《世界名歌劇饗宴》9 冊（1986-1988）、《音樂的源流》4 冊（1988-1989）、《親子名曲欣賞》4 冊（1990）、《樂林啄木鳥》2 冊（1991）、《古典音樂 400 年》8 冊（2000）等。

（徐玫玲撰）參考資料：182

沈錦堂

（1940.3.22 新竹關西－2016.9.7 臺北）

作曲家。因喜歡唱歌而自小立志學習作曲，以吳夢非的《基礎和聲學》（1956，臺北：開明）啓蒙，繆天水成套的理論著述爲參考，透過自學與自我摸索，在臺北市立高級工業職業學校（今大安高級工業職業學校）畢業後，考進➕藝專（今 *臺灣藝術大學）音樂科作曲組，正式接受科班專業訓練。在學期間，曾與其師 *陳懋良及前後屆同學 *游昌發、*馬水龍、*溫隆信、*賴德和等人共組 *向日葵樂會，發表作品有《第一號小提琴奏鳴曲》（1968）、鋼琴組曲《一九六八的回憶》（1969）、《銅管四重奏》（1971）以及歌樂《夢回》、《孤獨》、《私語》、《幻覺》（1970）等。➕藝專畢業後，沈錦堂先於 *臺北市立交響樂團任職，爾後轉赴➕省交（今 *臺灣交響樂團）研究部工作，不久又改任演奏部主任並兼任打擊樂手。除了固定的排練、演奏之外，他亦積極作曲，此時期的作品包括管弦樂和 *兒歌，其中有多首爲國小學童創作的兒歌合唱曲，例如《青蛙》（1977）、《鏡子》（1977）、《枯樹》（1977）等，成爲音樂比賽或演唱會之常見曲目。1974 年以歌曲《漂流》獲得臺灣省教育廳愛國藝術歌曲〔參見四愛國歌曲〕創作獎第一名。1977 年辭去➕省交職務，赴維也納音

樂學院研習作曲一年，師事 Alfred Uhl。返國後曾任教於 *東海大學、⊕台南家專（今 *台南應用科技大學）、⊕女師專（今 *臺北市立大學）、⊕藝專等校，擔任理論作曲課程。1991年再度出國進修，赴紐約市立大學布魯克林學院音樂研究所攻讀碩士學位，畢業作品是為十件樂器而作的室內樂作品《憶》（1992）。他的歌樂從獨唱、同聲合唱、混聲合唱到大合唱《正氣歌》（1980）、《蜀道難》（1984）等，亦曾於 1990 年受 *中正文化中心的委託，譜寫獨幕歌劇《魚腸劍》。聲樂獨唱方面，他偏好以 *現代音樂的手法表現中國音階，由於移宮轉調的關係，曲中常出現多旋多調的效果，對於歌者而言極具挑戰。在器樂曲方面，除了管弦序曲《飛躍》（1997）、《祥瑞》（1998），交響詩《昇華》（2001）之外，其作品以室內樂為多，代表作包括為打擊樂與鋼琴的室內樂曲《聯綴》（1984）、銅管五重奏《合》（1986）、木管五重奏《慟》（1999）、為人聲與室內樂《水調歌頭》（2002）、雙鋼琴曲《幻想曲》（1991）等。在作曲手法上除有現代、前衛的表現外，沈錦堂也創作屬於浪漫派中後期的風格。從小成長於客家庄的沈錦堂，曾將一些客家山歌（參見●）改編成各類型的音樂作品，如《山歌輪旋》是以客家民歌為題材所譜的管弦小品，【平板】（參見●）、【老山歌】（參見●）在客家八音（參見●）的樂風貫穿下，使得西式編制的器樂曲展現別具特色的音響效果。另一方面，原鄉的情懷與身居學術領域的責任感，使他一直有發展客家風味的藝術歌曲的願望，近年的歌樂作品《露水》（2006）、《秋思》（2006）便是因此誕生。二曲既保留客家歌曲的韻味，也在技巧上能有所發揮。2007年受 ⊕國臺交委託創作交響詩《客家頌》。（顏綠芬撰）參考資料：115, 348

重要作品

一、歌曲：〈夢回〉、〈孤獨〉、〈私語〉、〈幻覺〉（1970）；〈飄流〉（1974）；〈月下獨酌〉（1976）；〈小皮球〉、〈我們的歌兒真正多〉（1980）；〈問劉十九〉、〈遣懷〉、〈獨坐敬亭山〉（1984）；〈雪花的快樂〉（2001）；〈露水〉、〈秋思〉（2006）。

二、合唱曲：《別意》混聲合唱（1966）；《永恆的春天》混聲合唱（1974）；《中華好青年》（1975）；《青蛙》、《鏡子》、《枯樹》同聲三部、《小老鼠》同聲兩部（1977）；《正氣歌》混聲合唱、《白鷺鷥》同聲三部（1980）；《白鷺鷥》、《一隻鳥仔》、《臺東調》、《丟丟銅仔》、《病仔歌》混聲合唱（1982）；《蜀道難》混聲合唱（1984）；《水調歌頭》為人聲與室內樂（2002）；《我們是一家》四部混聲合唱曲（2009）。

三、宗教歌曲：〈詩篇 117 篇〉、〈詩篇 123 篇〉。

四、器樂獨奏：《古典的》鋼琴奏鳴曲（1966）；《一九六八的回憶》鋼琴組曲（1969）；《幻想曲》豎笛無伴奏小品、《鋼琴小奏鳴曲》、《祈、願、償》鋼琴詩曲（2001）；《第一號大提琴奏鳴曲》（2009）。

五、室內樂：《鬱》木管五重奏、《醉與音樂》絃樂四重奏（1967）；《小提琴與鋼琴奏鳴曲第一號》、《象徵》室內管弦樂曲（1968）；《第一號銅管四重奏》（1971）；《前奏與賦格》、《敘事曲：秋思》絃樂四重奏（1973）；《裂痕》弦樂四重奏（1974）；《意念》室內樂（1976）；《聯綴》為打擊樂器與鋼琴（1984）；《合》銅管五重奏（1986）；法國號與琴奏鳴曲（1988）；《幻想曲》為雙鋼琴（1991）；《第二號小提琴與鋼琴奏鳴曲》、《憶》室內樂、《無題》室內小品（1992）；《喧與祥》室內樂（1993）；《慟》木管五重奏（1999）；《水調歌頭》為人聲與室內樂（2002）；《玄象》為長笛、豎笛、中提琴、大提琴的四重奏、《行雲流水》鋼琴與小提琴的對談（2004）；《玄象 II》為長笛、豎笛、中提琴、大提琴（2011）。

六、樂團與協奏曲：《母親》二管編制管弦樂團、混聲四部合唱；《鳳陽花鼓》管弦小品（1976）；《山歌輪旋》、《美哉中華》管弦小品（1987）；《飛躍》管弦序曲（1997）；《祥瑞》管弦序曲（1997）；《幻想曲》為弦樂團（2000）；《千禧進行曲》為管樂團（2000）；《昇華》交響詩（2001）；《客家頌》交響詩（2007）；《茶香情懷》（2009）。

七、獨幕歌劇：《魚腸劍》（1990）。

八、芭蕾舞劇：《虎姑婆》（1976）。（編輯室）

S

Shen

當代篇

● 申學庸
● 《省交樂訊》
● 沈毅敦（L. Singleton）
● 施德華

申學庸

（1929.10.5 中國四川江安）

聲樂家、音樂教育家、文化行政首長。1949 年畢業於成都藝術專科學校音樂科。與郭錚（當時的成都軍校教育參謀）相戀、結婚，婚後育有一雙兒女。1951 年前往東京上野藝術大

學音樂院專攻聲樂，之後赴義大利羅沙堤音樂院攻習歌劇，精研《蝴蝶夫人》（Madama Butterfly）、《杜蘭朵》（Turandot）、《藝術家生涯》（或作《波希米亞人》（La Bohème））等歌劇曲目，藝事精進。求學期間曾師事楊樹聲、蔡紹序、郎毓秀與義大利名聲樂家狄娜・諾泰賈珂瑪（Hme. Dina Notargiacomo）等人。在演唱事業巔峰之際推展樂教，不遺餘力。1957 年創立臺灣藝術專科學校（今 *臺灣藝術大學）音樂科，以二十八歲之齡成為最年輕科主任，堪稱臺灣創辦音樂教育的先鋒。1962 年創辦中國文化學院（今 *中國文化大學）音樂學系，1966 年協助籌組➕台南家專（今 *台南應用科技大學）音樂科，1981 年起接任 *行政院文化建設委員會（今 *行政院文化部）第三處第一任處長，之後則接任主任委員的工作，主持國家文化發展大計，拓建本土文化工程。又成立 *中華民國聲樂家協會，致力於提升聲樂的環境。期間旅行演唱遍及歐、美、日暨羅馬等六大音樂名城，日本國家放送會定期聯播其歌唱，斐聲國際。同時也多次參與世界音樂教育會議及考察，為音樂外交貢獻實多。獲頒國家「特別貢獻獎」殊榮及香港「音樂大師獎」，是一位有使命感的聲樂家和音樂教育家。退休後仍參與各項文化藝術活動。（黃雅蘭、顏綠芬合撰）參考資料：95-18

《省交樂訊》

*臺灣交響樂團發行之期刊【參見《樂覽》】。

（編輯室）

沈毅敦（L. Singleton）

（生卒年不詳）

英國長老教會宣教師，1921 年來臺，於臺南長老教中學【參見長榮中學】教授化學，也是一位熱忱的聖樂推動者，曾聯合臺南市區的教會詩班組成「彌賽亞聖樂團」（臺南「基督教青年會聖樂團 YMCA」前身）。1956 年離開臺灣。（陳郁秀撰）參考資料：44、82

施德華

（1964.5.5 高雄）

擊樂演奏家、教育家、音樂學者。1985 年畢業於➕藝專（今 *臺灣藝術大學），同年任職 *國防部示範樂隊交響樂團擊樂首席。1988 年赴法國深造，就讀於 Rueil-Malmaison 國立音樂院，並於 1991 年獲得該校擊樂演奏高等文憑金獎。1992 年擔任 *高雄市交響樂團擊樂首席，迄 1997 年。1998 年創立個人擊樂工作室並成立高雄打擊樂團，於國內外主持舉辦各類擊樂演奏與教學活動。2003 年獲選臺灣藝術大學傑出校友。曾任教於➕臺藝大、*臺南大學、*中山大學、*南華大學等校。2004 年專職於 *臺南藝術大學中國音樂學系，並先後擔任該校研發長、國際交流中心主任、學務長、中國音樂學系主任、音樂學院院長等職。2019 年擔任高雄愛樂基金會董事及臺灣鼓藝運動協會理事長。長期擔任國內外各種文化藝術相關之評委、咨議，主持地方傳統表演藝術調查暨發展計畫，積極參與、推動地方與民間音樂發展。研究領域多元，涵蓋兩岸民間藝術、擊樂相關研究與展演、中西樂史等。

近年主要學術著作與成果，包括：《中國獅舞之藝術》、《中國打擊樂形態之研究》、《臺南市傳統表演藝術複查計畫》等專書；及〈中國傳統擊樂器之歷史與分類〉、〈潮州大鑼鼓之研究〉、〈蘇南十

番鑼鼓中十八六四二之探討〉、〈敦煌壁畫樂器〉、〈歐洲中世紀音樂的發展〉、〈中國民間表演鑼鼓之歷史〉、〈中國鑼鈸的歷史及其形制之研究〉、〈中國民間視覺形鑼鼓樂之形態類別〉、〈臺灣獅舞藝術之研究〉等學術期刊論文。中西各類擊樂樂器研發製做、曲譜教材編撰，包括：《小鼓基礎練習》、《鍵盤擊樂－名曲選集》、《木琴四棒基礎練習》、《爵士鼓基礎練習》、《板鼓技巧練習》、《排鼓基礎教程》、《烏茲別克手鼓》、《西非手鼓》、《伊朗手鼓》等。深耕文化教育及地方傳統藝術發展，專業面向寬廣，包括展演、教學、學術研究、行政等，內容涵蓋中西，尤其在擊樂專項之教學與研究成果豐碩，對臺灣本土文化推展及擊樂專業之展演、教學、研究等，具有深遠的影響與貢獻。(陳麗琦撰)

施鼎瑩

（1903.10.10 中國浙江紹興－1994.10.18 美國加州）

豎笛演奏家、管樂教育家及 *軍樂推動先驅，別號詩丁。施鼎瑩精通英、德、俄等國語文，先後畢業於蘇州工業專科學校及東吳大學（理學士，曾任東吳管樂隊長及豎笛首席）。1929年起曾任南京勵志社副總幹事、國民政府及中央軍校樂隊顧問。1935年還曾在金陵大學的一次演奏會中獨自演奏37種樂器，引人讚嘆，並獲「音樂怪傑」的稱號。1940-1942 年奉派擔任駐俄大使邵力子（1881-1967）之祕書，在莫斯科任職期間，曾利用時間在莫斯科音樂學院鑽研器樂。返國後，先後曾任蘇州美術專科學校音樂科主任、中央幹部學校音樂組主任、陸軍軍樂學校器樂主任教官、中華音樂劇團副經理、特勤學校音樂系主任、特勤學校軍樂專修班主任等職。1948年來臺後，任✚聯勤總部臺灣美援組辦公室少將主任。當時國防部、✚聯勤總部、裝甲兵司令部、臺灣省青年服務團、警務處等機關的樂隊【參見國防部軍樂隊】及✚省交（今 *臺灣交響樂團）都相繼聘其為顧問。1954年，提出中央模範樂隊構想，更促成 *國防部示範樂隊的設置。1955年

奉命在✚政工幹校（今 *國防大學）創辦 *軍樂人員訓練班，並擔任班主任。亦曾擔任示範合唱團團長、總政治部音樂宣傳委員會副主委等，1961年3月1日自軍中退役。除軍職外，曾應聘擔任 *政工幹校器樂教授、省立臺灣師範大學（今 *臺灣師範大學）童子軍教育專修科（今公民教育與活動領導學系）軍樂教授、✚藝專（今 *臺灣藝術大學）器樂教授、中國文化學院（今 *中國文化大學）及 *東吳大學音樂學系教授。後來移居美國與其子孫同住，晚年得了巴金森氏症在安養中心度過。施鼎瑩除催成國防部示範樂隊、創辦 *政工幹校軍樂班外，並創辦暑期青年活動軍樂訓練營，不但促成臺灣管樂體制的健全發展，更有助於人才之培育。尤其在其殷切教導下，國內音樂人才輩出，許多知名音樂家如方連生、*樊爕華、周世璉、許德舉、*隆超、*薛耀武、*徐家駒、莊清霖（唐律長笛合奏團團長）均為其門生，足見其對於臺灣管樂發展的貢獻【參見管樂教育】。(施寬平撰) 參考資料：52

施福珍

（1935.11.29 彰化員林）

臺灣囝仔歌詞曲創作家。✚臺中師範（今 *臺中教育大學）普通科畢業，1959年、1961年分別榮獲初中及高中音樂科教師檢定考試榜首，2001年以論文〈臺灣囝仔歌創作研究〉獲 *東吳大學音樂學系研究所碩士。臺灣囝仔歌 *〈點仔膠〉（1964）、〈羞羞羞〉（1964）、〈秀才騎馬弄弄來〉（1964）、〈大箍呆〉（1966）、〈澎恰恰　大鼻孔〉（1993）等之詞、曲作者，作品400餘首，臺語唐詩配曲50餘首。曾獲 *金韻獎（1985）、金視獎（1997）、*金鼎獎（1994、1996）、*金曲獎（2001、2002）、鐸聲獎（1988）、臺灣省特優音樂創作獎（1998）、彰化縣「百年百傑」特別獎（2011）、臺灣省績優藝術社教有功人員獎（2012）、教育部頒推廣母語傑出貢獻獎「首獎」（2013）、彰化縣音樂教育「終身成就獎」（2014）、彰化縣藝術教育「終身成就獎」（2015）、臺灣省楷模父親（2016）等獎項。曾任小學、初中、

高中、大專音樂教師四十餘年，並擔任各縣市國小教師鄉土教材研習會，及各師範學院鄉土文化教育中心「臺語與囡仔歌」講師六年；大愛電視臺「臺灣囝子歌欣賞系列 60 集」主講人，2005 年 5 月至 7 月每週 5 集，共十二週 60 集；三大有線「臺灣囝仔歌教唱 24 集」節目主持人，1996-1997 年，共 24 集 48 首曲子；✚民視「空中文化學苑節目：逗陣愛臺灣」（2001-2002）臺灣囡仔歌節目審核兼諮詢顧問，並有專輯三套：閩南語童謠（一）聲聲韻、深深情；閩南語童謠（二）純真豐富傳代代；閩南語童謠（三）陳釀與新酒；國內外有 200 餘場的專題講座。有「臺灣童謠的園丁」及「童謠囝仔王」等稱號。

施福珍所創作的著名歌謠除了〈點仔膠〉、曾被列為 2001 年全國學生鄉土歌謠比賽兒童組指定歌曲第一首的〈澎恰恰大鼻孔〉，還有〈秀才騎馬弄弄來〉。此曲為 1964 年 8 月所寫。「阿才」是施福珍小學同學兼鄰居，四年級時，施福珍因和其他同學起鬨唸出「阿才、阿才，天頂跋落來，跋一下真厲害，有目睭、無目眉、有腹肚、無肚臍、有嘴齒、無下頦，實在真悲哀」，阿才便與這些同學斷交。施福珍在創作完〈點仔膠〉之後，因找不到歌詞而寫「阿才」的歌，但前車之鑑，而將主角改為秀才，歌詞也改為「秀才秀才騎馬弄弄來，佇馬頂跋落來，跋一下真厲害，嘴齒痛糊下頦、目睭痛糊目眉、腹肚痛糊肚臍。嘿！真厲害」。1966 年 6 月 24 日於✚員林家商創校十五週年校慶音樂會中首演，由✚員林家商合唱團演唱、施福珍指揮。1967 年 1 月 9 日，由✚員林家商合唱團在彰化市青年育樂中心禮堂公演；1970 年 10 月 25 日，由員林藝聲兒童合唱團在臺北 *國際學舍公演。而 1984 年，梆笛演奏家 *陳中申於坊間發現〈秀才〉一曲，因當時出處僅註明「臺灣童謠」，陳氏以為是傳統作品，故委託陳揚改編為梆笛的協奏曲，由 *陳中申獨奏、*臺北市立國樂團協奏，並收錄於《笛篇》演奏曲集中，1985 年並因此獲 *金韻獎。施福珍不但勤於筆耕，2010 年起，更多次將出版的青少年音樂書籍、臺灣文學俗諺、囝

仔歌合唱曲集等相關書籍樂譜，贈予各級學校及政府單位，作為教學之用。而研究施福珍的相關碩士論文，有〈施福珍的台灣囝仔歌研究〉（何如雲，2002）、〈施福珍兒歌研究〉（張舒嵐，2008）、〈施福珍《囡仔歌學台語》之教材運用與教學方法研究〉（莊蕙菁，2010）、〈施福珍四十首台灣囝仔歌之創作意境與樂曲結構分析〉（劉凱琳，2014），以及將施福珍與其他創作者進行比較的〈張炫文、施福珍與簡上仁的福佬系兒歌之比較研究〉（簡吟竹，2018）和〈臺語囡仔歌中的動物形象研究——以施福珍與康原為例〉（林玉玲，2018）。（許國威撰，編輯室修訂）

重要作品

《臺灣囝仔歌曲集一、二》（1996，員林：和和樂器）、《臺灣囝仔歌伴唱曲集一、二、三》（1998-2001，員林：和和樂器）、《臺灣囝仔歌的故事一、二》（1994，臺北：自立晚報社）、《臺灣囝仔歌的故事》（1996，臺北：玉山社）、《囡仔歌教唱讀本》（2000，臺中：晨星）、《囡仔歌學臺語》12 冊（附 CD）（2000，臺北：巧兒文化）、《精選囡仔歌伴奏曲集一、二》（2003，員林：和和樂器）、《論述〈臺灣囝仔歌〉一百年》（2003，臺中：晨星）、《臺語瞬間入門辭典》（2006，臺北：巧兒文化）、《囡仔歌的故鄉》歌曲集（2009，臺中：亞洲大學）、《台語唐詩吟唱》歌曲集第 1-3 集（2009，臺中：亞洲大學）、《台語兒童唸謠》傳統篇、創作篇（2010，臺中：亞洲大學）、《台語兒童唱搖》百曲篇第 1-4 集（2010，臺中：亞洲大學）、《台灣的歇後語》（2011，臺中：亞洲大學）、《台灣的猜謎語》（2011，臺中：亞洲大學）、《台灣的四句聯》（2011，臺中：亞洲大學）、《台灣的俗諺語》（2011，臺中：亞洲大學）、《台灣的繞口令》（2012，臺中：亞洲大學）、《台灣囝仔歌合唱曲集》第 1-3 集（2013、2017，員林：和和工作室）。

史惟亮

（1925.9.3 中國遼寧營口－1977.2.14 臺北）

作曲家、音樂教育家。1942 年參加東北中國國民黨地下抗日工作，1945 年 5 月，被日方逮捕

入獄，歷經嚴刑拷打，至同年 8 月為同志營救脫險。戰後入東北大學歷史系，1947 年轉至北平藝術專科學校音樂科。1949 年入臺灣省立師範學院（今 *臺灣師範大學）音樂學系，1951 年，主張中小學音樂教育應善用「民歌」素材，用民歌去瞭解每一個民族，同時把我們的民歌唱遍全世界。1952 年與徐振燕結婚。1958 年獨自前往馬德里皇家高等音樂院深造，主修作曲，一年後轉往維也納音樂院，1964 年完成學業。返臺後在❶藝專（今 *臺灣藝術大學）擔任講師。

1962 年旅歐時，曾投稿《聯合報》〈維也納的音樂節〉，提出「維也納人得到了全世界，並未喪失自己，我們在音樂上什麼也未得到，卻正走在有喪失自己的危險途中。」「我只想問一句話，我們需不需要有自己的音樂？」*許常惠公開回應，二人遂結為好友，戮力民族音樂尋根工作。1965 年成立中國青年音樂圖書館，並於 1966 年以此圖書館為中心，進行臺灣民歌的採集活動【參見❶民歌採集運動】。1967 年與許常惠等人成立中國民族音樂研究中心，從事更大規模的民歌採集，至 1968 年止。總計自 1965 年至 1968 年，共蒐集臺灣各族群歌曲 1,700 多首；並於 1967 年的採集活動中，發掘了屏東恆春民間說唱藝人陳達（參見❶），為其錄製《民族樂手——陳達和他的歌》專輯（1969），1969 年成立希望出版社，出版音樂相關叢書。

1972 至 1973 年，擔任❶省交（今 *臺灣交響樂團）第四任團長，積極推廣學術研究與音樂教育，在臺中光復國小及臺中雙十國中設音樂實驗班【參見音樂班】，並創 *中國現代樂府，鼓勵本地作品之創作演奏，其中包括雲門舞集【參見林懷民】之首次演出，對臺灣 1960 至 1970 年代之 *劇場舞蹈音樂創作產生重要的影響。1975 年出任❶藝專音樂科主任，1977 年因肺癌逝世於臺北。

史惟亮對 20 世紀後半葉臺灣音樂的創作、教育與研究皆有重要的影響與貢獻。他是臺灣最早設立音樂專業圖書館之人，嘗試以機構力量從事音樂文化保存與推廣；民歌採集運動，則開啟了臺灣戰後本土音樂研究之風氣。史惟亮強調分析研究的治學態度，與從歷史觀點出發的創作理念，為作曲家中少見。其個人對傳統深入探討省思、進而由民族走向現代的主張，表現於《浮雲歌》（1965，臺北：愛樂）、《新音樂》（1965，臺北：愛樂）、《論民歌》（1967，臺北：幼獅）等書；《音樂向歷史求證》（1974）一書，以歷史驗證其「**對傳統愛慕而不盲目，立足民族放眼世界**」之音樂觀，為史惟亮最重要的文字論著。個人音樂作品以女聲獨唱曲 *《琵琶行》（1967-1969）最為著名。此曲歌詞取材唐朝白居易之敘事長詩，在形式和節奏上，表現中國諸宮調敘事說唱的韻散合體，並結合中國的五聲音階和西方的無調與複調，伴奏擬聲效果明顯。擔任首演的女高音 *劉塞雲融合中國說唱戲曲的唱腔，為中文吐字與美聲唱法並行不悖，提供突破性的示範，使此曲成為中文藝術歌曲重要曲目之一，亦為史惟亮藝術理念之具體實現。（吳嘉瑜撰）參考資料：5, 6, 95-14, 119-3, 124

重要作品

壹、著作論述

一、知識介紹：《音樂創作與欣賞》（1954，臺北：青年）；《一百個音樂家》（1958，臺北：中廣）；《論音樂形式》（1967，臺北：幼獅）；《畫中的音樂歷史》（1969，臺北：幼獅）；《巴哈》（1971，臺北：希望）；《貝多芬》（1971，臺北：希望）；《巴爾托克》（1971，臺北：希望）；《音樂的形式和內容》（1971，臺北：希望）；《韓德爾》（1972，臺北：希望）；《舒曼》（1972，臺北：希望）；《音樂的常識》（年代不詳，臺北：平平）。

二、思想闡述：《浮雲歌》（1965，臺北：愛樂）；《新音樂》（1965，臺北：愛樂）；《一個中國人在歐洲》（1965，臺北：文星）；《論民歌》（1967，臺北：幼獅）；《民族樂手：陳達和他的歌》（1971，臺北：希望）；《音樂向歷史求證》（1974，臺北：中華）。

貳、音樂作品

一、獨唱曲：〈漁翁〉宋・柳宗元詞（1950）；〈山嶽戰鬥歌〉高國華詞（1952）；〈人月圓〉宋・李煜詞（1962左右）；〈青玉案〉宋・李煜詞（1962左右）；〈江南夢〉宋・李煜詞（1963左右）；〈浪淘沙〉宋・李煜詞（1963）；〈水調歌頭〉宋・蘇軾詞（1963）；〈念奴嬌〉宋・蘇軾詞（1963）；〈曇花〉（1968）；〈沉默〉（1968）；〈別離〉（1969）；〈清江月〉（1969）；〈琵琶行〉唐・白居易詞（1967-1975）；〈相見歡〉宋・李煜詞；〈虞美人〉宋・李煜詞；〈小祖母〉王文山詞；〈水手之歌〉德林詞；〈笛與琴〉德林詞。

二、齊唱、合唱曲：〈民國四十年〉齊唱（1951左右）；〈師大附中校歌〉齊唱（1958左右）；〈滾滾遼河〉齊唱；《蟋蟀的搖籃曲》楊喚詞，同聲二部；《憶江南》唐・白居易詞，混聲四部；《牧歌》混聲四部；《船歌》混聲四部；《向洛陽》唐・杜甫詞，混聲四部；《怒吼吧！祖國》瘂弦詞。

三、鋼琴獨奏曲：《前奏與賦格》；《主題與變奏》（1972）；《雙重賦格》；《鋼琴小品》；《創意曲》；《隨想曲》；《鋼琴曲》。

四、室內樂：《諧和》豎笛二重奏（1971）；《為小提琴及中提琴的二重奏》；《小舞曲》為豎笛與鋼琴；《絃樂四重奏》（1964）。

五、合奏：《中國民歌變奏曲》（1960）；《中國古詩交響曲》（1963-1964）；《臺灣組曲》（1970）；《少年嬉遊曲》（1973）；《百衲》。

六、舞臺音樂：《吳鳳》清唱劇（1952左右）；《奇冤報》舞蹈配樂（1974左右）；《小鼓手》舞蹈配樂（1975）；《大江復興》舞臺劇配樂；《嚴子與妻》舞臺劇配樂（1976）。

七、民歌編曲：〈山歌仔〉客家山歌，獨唱；〈送大哥〉青海民歌，獨唱；〈在那遙遠的地方〉青海民歌，獨唱；〈掀起你的蓋頭來〉新疆民歌，獨唱；〈遼南牧歌〉東北民歌，獨唱；〈黃花崗〉東北民歌，獨唱；〈數蛤蟆〉四川民歌，獨唱；〈馬車夫之戀〉四川民歌，獨唱；〈小河淌水〉雲南民歌，獨唱；〈雨不灑花不紅〉雲南民歌，獨唱；《大河楊柳》女聲三部；《小路》綏遠民歌，混聲四部；《紫竹調》廣東民歌，混聲四部；《小放牛》東北民歌，混聲四部；《青海青》青海民歌，混聲四部；《李大媽》山西民歌，混聲四部；《康定情歌》器樂曲；《馬車夫之戀》四川民歌，器樂曲；《小河淌水》雲南民歌，器樂曲；《花不逢春不開放》陝西民歌，器樂曲。（陳麗琦整理）

「世代之聲——臺灣族群音樂紀實系列」

*傳統藝術中心 *臺灣音樂館配合 *行政院文化部策劃執行「重建臺灣音樂史計畫」，落實「連結與再現土地與人民的歷史記憶」之施政主軸，自2017年起規劃辦理「世代之聲——臺灣族群音樂紀實系列」音樂會。此系列活動，延續1960年代民歌採集運動（參見●）開啓的踏查田野、採集與研究民間音樂的精神，並將其大規模的音樂採集成果、調查記錄與相關研究擴大效益，深化臺灣各族群對自身的音樂文化的認識。委託策展人進入部落與族人討論，藉由策劃、排練展演的過程，邀請耆老、壯年、中年族人帶領青少年、兒童等世代族人共同參與，讓年輕一輩的族人重新認識往日甚至瀕臨失傳的歌謠，對於自己音樂及文化的再追尋，深具文化傳承意義。節目的前導影片，採用田野調查研究所保存之歷史錄音、老照片以及訪談錄影片段，回顧族群音樂文化變遷歷史脈絡，展演則結合族群特有的祭典、傳說故事、歌謠音樂及舞蹈等元素，呈現具有歷史縱深的節目，企盼藉此凝聚族群情感、增進大眾對臺灣各族群傳統音樂文化的認識。2017年至2021年累計辦理24場專題音樂會，已分別邀請原住民族——阿美族、泰雅族、排灣族、布農族、鄒族、賽夏族、雅美（達悟）族、邵

《浮田舞影——邵族水沙連湖畔的夏夜杵歌》劇照，2019.6.15。

族、賽德克族、拉阿魯哇族、魯凱族、卑南族、撒奇萊雅族〔參見●原住民音樂〕，及漢族──客家族群、福佬族群〔參見●福佬民歌、客家音樂〕等團體參與製作，於臺灣戲曲中心大表演廳、小表演廳、多功能廳演出，未來亦將持續辦理。另規劃於每場專題音樂會演出前兩週，辦理「臺音講堂」示範講座，深入淺出地介紹各族群音樂文化特色。「世代之聲」系列音樂會皆會錄音、錄影，並逐年出版發行，以保存與推廣臺灣珍貴與多元的傳統音樂文化。目前由臺灣音樂館製作出版的《世代之聲──臺灣族群音樂紀實系列（I 至 XIV）》，

包括：《趣‧書中田──阿美族馬蘭部落音樂劇》、《永恆之歌──排灣族安坡部落史詩吟詠》(2018)；《大湖浪起‧山歌樂搖滾（2019）；《米靈岸──石板屋下的葬禮》、《傳唱賽夏之歌》、《布農族明德之聲‧八部傳奇》、《織‧泰雅族樂舞》、《聽見牡丹》、《俠情山水‧客家頌》、《五代同堂話國樂》、《浮田舞影──邵族水沙連湖畔的夏夜杵歌》(2020)；《傾訴達悟──大海的搖籃曲》、《拉阿魯哇族──遙想矮人的祝福》以及《聆聽‧鄒》(2021)。

（傳統藝術中心臺灣音樂館提供）

音樂會列表

傳統藝術中心臺灣音樂館 2017 至 2021 年「世代之聲──臺灣族群音樂紀實系列」音樂會列表		
日期	節目名稱	演出者
2017.10.27	「趣‧書中田」阿美族馬蘭部落音樂劇	策展人：呂鈺秀、高淑娟 演出者：杵音文化藝術團
2017.10.28	「永恆之歌」排灣族安坡部落史詩吟詠	策展人：周明傑 演出者：安坡碇樂班文化藝術團
2017.12.2	「薪火奕耀」民歌採集 50 週年	策展人：游素凰 演出者：梨春園北管樂團、朵風樂坊、榮興客家採茶劇團
2017.12.8	「竹東山歌寮天穿」	策展人：姜雲玉、呂錦明 演出者：臺灣客家山歌團、新竹縣北埔國小客語歌謠合唱團
2017.12.9	「半島聲紋詩響起」	策展人：陳麗萍 演出者：屏東縣恆春鎮思想起民謠促進會、屏東縣滿州鄉民謠協進會
2018.3.9	「賽德克巴萊，大家一起來跳舞吧！」	策展人：曾毓芬 演出者：賽德克傳統文化藝術團、嘉義大學音樂系管樂團
2018.3.10	「南管尋親記」	策展人：林珀姬 演出者：臺北詠吟樂坊、麻豆集英社、九甲戲藝師黃美悅、高雄大樹長青車鼓團
2018.3.16	「傳唱賽夏之歌」	策展人：呂鈺秀、林恩惠、潘三妹、潘秋榮 演出者：苗栗縣南庄鄉蓬萊國小、苗栗縣賽夏文化藝術協會
2018.3.17	「聽見牡丹」	策展人：錢善華 演出者：牡丹國小古謠合唱團、牡丹古謠班
2018.10.19	「俠情山水‧客家頌」沈錦堂紀念音樂會	策展人：李政蔚 演出者：林天吉、巫白玉璽、林文俊、張玉胤、蔣嘉文、謝銘謀、羅明芳、田筱雲、卜致立、台北愛樂管弦樂團
2018.10.20	「八音世代‧客家有囍」	策展人：范揚坤、謝宜文 演出者：和成八音團、美濃客家八音團
2018.10.26	「織‧泰雅族樂舞」	策展人：鄭光博、郭志翔 演出者：傳源文化藝術團

傳統藝術中心臺灣音樂館 2017 至 2021 年「世代之聲──臺灣族群音樂紀實系列」音樂會列表		
日期	節目名稱	演出者
2018.10.27	「布農族明德之聲‧八部傳奇」	策展人：王國慶、金明福、全秀蘭 演出者：南投縣信義鄉布農文化協會
2018.11.4	「大湖浪起‧山歌樂搖滾」	策展人：賴仁政、傅秋英 演出者：大襟客家文化藝術團、東東樂團、打幫你樂團
2018.12.22	「米靈岸石板屋下的葬禮」	策展人：胡健 演出者：米靈岸音樂劇場
2019.6.15	「浮田舞影──邵族水沙連湖畔的夏夜杵歌」	策展人：魏心怡、袁百宏 演出者：南投縣魚池鄉邵族文化發展協會、邵族杵音班
2019.6.16	「箏服世界──梁在平的古韻新聲」	策展人：林耕樺 演出者：李楓、魏德棟、林耕樺、明心箏樂團、明心韶樂團、劉麗麗舞蹈團
2019.6.22	「傾訴達悟──大海的搖籃曲」	策展人：呂鈺秀、夏曼‧藍波安 演出者：飛魚文化展演隊、臺東縣蘭嶼鄉椰油國小
2019.6.23	「五代同堂話國樂」	策展人：林昱廷、蔡秉衡、陳俊憲 演出者：國樂耆老、采風樂坊、國立臺灣藝術大學中國音樂學系、臺北市介壽國中、臺北市光復國小國樂團
2019.9.28	「民歌與流行的追想」許石百歲冥誕音樂會	策展人：徐玫玲 演出者：許瀞心、陳沁紅、劉福助、凡響管絃樂團
2019.9.29	「拉阿魯哇族──遙想矮人的祝福」	策展人：周明傑 演出者：高雄市拉阿魯哇族文教協進會、拉阿魯哇族達吉亞勒青年會
2020.9.12	「聆聽‧鄒」	策展人：汪義福、錢善華 演出者：嘉義縣鄒族庫巴特富野社文化發展協會
2020.11.21	「斷層的聲音──劉福助」	策展人：劉國煒 演出者：劉福助、林姿吟及趙伯乾……等音樂家
2020.11.22	「伙房傳奇」	策展人：賴仁政、傅秋英 演出者：大襟客家文化藝術團、劉羅擺把戲班、五連庄客家童子八音團、銅樂軒八音團
2021.4.17	「聆聽‧鄒」	策展人：汪義福、錢善華 演出者：嘉義縣鄒族庫巴特富野社文化發展協會
2021.9.29	「客韻薪聲‧擺把戲再現」	策展人：林曉英、鄭榮興 演出者：榮興客家採茶劇團、北體武術隊
2021.10.2	「青葉──美好之地」	策展人：賴維振、唐秀月 演出者：魯凱族青葉部落耆老與青年、屏東縣青葉國小
2021.11.24	「百‧下賓朗」卑南族音樂會	策展人：呂鈺秀 演出者：下賓朗部落團隊
2021.11.27	「撒奇萊雅族火神祭──與祢相遇」	策展人：錢善華、辛夷 演出者：羅法思祭團

施大闢（David Smith）

（生卒年不詳）

英國長老教會宣教師，1876 年來臺，1882 年離臺。1879 年起任職台南神學校〔參見台南神學院〕，教授「創世紀」、「羅馬書」、「地質學」和「音樂」四科，為臺灣最早開始教授西洋音樂的教師。（陳郁秀撰）參考資料：44, 82

師範學校音樂教育

臺灣師範教育制度始自日治時期，以培養初等

教育師資為限。戰後，國民政府延續日治師範教育的精神，並發展中等教育師資的培育，傳統的師範體制沿用至「師資培育法」公布，從此臺灣的師資培育進入新紀元。日治時期的公學校和戰後臺灣的中小學都有音樂課，培養師範生的音樂知能，也成為師範教育重要的一環。

一、日治時期

1896 年 5 月，日本總督府在臺北成立國語學校，設置師範部培育初等教育師資，這是正式師範教育的開始。初期招收具備尋常中學四年級以上學歷的日本人入學，修業兩年。課程包括修身、教育、國（日）語、漢文、土語、地理歷史、數學簿記、理科、唱歌、體操等。「唱歌」科每週授課二小時，內容以「單音唱歌」及「樂器用法」為主。後因師資需求量增加，於是在 1902 年將國語學校的師範改設甲、乙兩科，其中乙科招收臺灣人，學歷只需公學校畢業，修業三年，課程包含「唱歌」科每週二小時，內容含單音唱歌、樂典及樂器使用法。1910 年修訂國語學校規則，設四年制公學校師範部乙科，招收臺籍公學校畢業生，課程中「唱歌」科改稱「音樂」科。新「臺灣教育令」（1922）取消日臺差別待遇的雙軌制度，公學校師範部修業年限，男生延長為六年，女生五年。音樂科課程內容增加複音唱歌和教授法，培養公學校師資的音樂課程日趨完整，此時教學設備也日漸充實，音樂課程逐漸偏重技能訓練。戰時，再度修訂師範學校規則，廢除小學校和公學校師範部的區別，一律改稱普通科和演習科，並將課程改為七大類，其中音樂、書道、圖畫工作合稱為藝能科。音樂科維持每週授課二小時，授課內容沒有變動。整體而言，日治時期對於公學校師資的培育是有計畫的，師範生的音樂教學能力有完善且紮實的訓練課程。師範學校也培育出數位臺灣早期的音樂家，如 *張福興、*柯丁丑、*李金土、陳招治、*李志傳，這幾位臺籍師範生在校表現優異，因此獲得保送至日本接受專業音樂教育。師範學校的日籍教師也是當時最優秀的音樂家，幾乎主掌了早期臺灣音樂教育，如 *高

橋二三四、一條愼三郎（參見●）、*高梨寬之助、*赤尾寅吉、*南能衛、*岡田守治、*磯江清等。幾位教師除培育師範生之外，分別在器樂演奏、創作、編撰教材方面有貢獻。

二、戰後至「師資培育法」之前

戰後，國民政府接收日治時期的師範學校（臺北、臺中、臺南共三所），依據中國的學制，繼續培育小學師資。由於師資嚴重不足，1957 年師範學校擴增至九所。師範學校除維持培育全科教學的小學師資為原則，突破性之措施，則是設置音樂、美術等專門科別，培育國小藝能科專業師資。音樂師範科曾於臺中師範學校（今 *臺中教育大學）、臺北師範學校（今 *臺北教育大學）、臺北市立師範學校（今 *臺北市立大學）設置，時間長短不一。師範學校自 1963 年起陸續改制為五年制專科，增設音樂組，1986 年再升格為四年制學院。戰後初期，師範學校的師資主要由中國來臺的音樂教師擔任（如 *康謳、劉天林、周靜孜），少數為日治時期留日音樂家（如李志傳），後來逐漸加入臺灣省立師範學院（今 *臺灣師範大學）音樂學系畢業的教師（如張統星）和其他大學音樂學系畢業的教師。師範學院的課程分成普通課程、專業課程和專門課程，專業課程指教育專業科目，而專門課程指音樂專業科目。音樂專業科目包括：音樂基礎訓練、和聲學、對位法、曲體與作曲、指揮法、音樂史、合唱、主修、副修等，是音樂學系學生必修科目。師範學院的選修課除了音樂專業科目外，尚包括音樂教育及國小音樂教學相關科目，如兒童樂隊、兒歌創作、樂隊指揮、國樂、各國小學音樂教育研究等。師範學院由於經過改制，且分成音樂教育學系和非音樂教育學系課程，所以變動較多，改制後，師範學院音樂教育學系的課程更趨向音樂專業，而非音樂教育學系的課程則學分和時數均減少。隨著時代的變遷，選修課程有逐年增加的趨勢。

1946 年成立臺灣省立師範學院，培育中學音樂師資，這是臺灣第一所音樂高等學府，除了培育音樂教師之外，也培養許多優秀的音樂家，戰後臺灣第一批音樂人才幾乎都畢業

日治時期臺灣師範暨高等學校音樂師資一覽表

教師姓名	籍貫	學歷	服務學校、職務	年序
一、臺北（1896-1945）				
高橋二三四	岩手		臺灣總督府國語學校助教授（1896-1906）	1896-1906
張福興	新竹州竹南郡頭份鎮	臺灣總督府國語學校師範部畢業（1906） 東京音樂學校畢業（1910）	臺灣總督府國語學校助教授（1911-1918） 臺灣總督府臺北師範學校助教授（1919-1921） 臺灣總督府臺北師範學校教諭（1922-1926） 臺北州立臺北第一高等女學校（1929-1932）	1911-1918 1919-1926 1929-1932
一條（宮島）慎三郎	長野	東京上野音樂學校肄業。考取師範教師資格	臺灣總督府國語學校助教授（1912-1918） 臺灣總督府臺北師範學校助教授（1919-1921） 臺灣總督府臺北師範學校教諭（1922-1926） 臺灣總督府臺北第一師範學校教諭（1927） 臺灣總督府臺北第一師範學校教諭囑託（1928-1942） 臺灣總督府臺北師範學校講師（1944）兼臺北高等學校、臺北第一高等女學校、臺北第二中學校及臺北放送協會等單位囑託	1912-1918 1919-1926 1927-1942 1944
柯丁丑	嘉義廳鹽水港	臺灣總督府國語學校師範部乙科畢業（1911） 東京上野音樂學校師範科畢業（1915） 東京上野音樂學校研究科、日本上智大學文學科學習（1919-1923）	臺灣總督府國語學校助教授（1916-1918）	1916-1918
井上武士	群馬	東京音樂學校甲種師範科畢業（1918）	臺灣總督府臺北師範學校助教授（1919）兼臺灣公立臺北女子高等普通學校（今中山女中）教諭	1919
赤尾寅吉	長野		臺灣公立臺北女子高等普通學校教諭（1920） 臺北州立臺北女子高等普通學校教諭（1921） 臺北州立臺北第三高等女學校（今中山女中）教諭（1922-29） 臺北州立臺北第三高等女學校囑託（1930-1944）	1920-1944
橫田三郎	山形		臺灣總督府臺北師範學校助教授（1920-1922）	1920-1922
李金土	臺北市	臺灣總督府臺北國語學校畢業（1920） 東京上野音樂學校畢業（1925） 赴日習樂（1928-1930）	臺灣總督府臺北師範學校附屬公學校（1920）教諭 臺灣總督府臺北師範學校囑託（1926） 臺灣總督府臺北第二師範學校囑託（1927、1930-1942） 臺灣總督府臺北師範學校預科教諭（1944）	1920 1926 1927, 1930-1942 1944
陳招治	臺北	臺北州立臺北第三高等女學校（1924） 東京音樂學校第四臨時教員養成所（1926）	臺北州立臺北第三高等女學校（今中山女中）兼附屬公學校教諭（1926-1928）	1926-1928
高梨寬之助	山形	山形師範學校畢業（1918）	臺北州立基隆高等女學校教諭（1926） 臺灣總督府臺北第二師範學校教諭（1927-1942） 臺灣總督府臺北師範學校教授（1943-1944）	1926 1927-1942 1943-1944

教師姓名	籍貫	學歷	服務學校、職務	年序
池田季文	京都府	東京音樂學校畢業	臺中州立彰化高等女學校教諭（1939-1940） 臺灣總督府臺北第一師範學校教諭（1941-1942） 臺灣總督府臺北師範學校助教授（1944）	1940-1944
田窪一郎	愛媛		臺灣總督府臺北第二師範學校囑託（1940） 臺灣總督府臺北第二師範學校教諭（1941-1942） 臺灣總督府臺北師範學校預科（1944）	1940-1944
二、臺南（1918-1945）				
南能衛	東京		臺灣總督府臺南師範學校囑託（1919） 臺灣總督府臺南師範學校助教授（1920-1921） 臺灣總督府臺南師範學校教諭（1922-1925） 臺灣總督府臺南師範學校囑託（1926-1927）	1919-1927
岡田守治	長野		臺灣總督府臺南師範學校教諭（1928-1936）	1928-1936
清野健	青森		臺灣總督府臺南師範學校教諭（1937-1942） 臺灣總督府臺南師範學校教授（1943-1944）	1937-1944
橋口正	鹿兒島		臺灣總督府臺南師範學校附屬公學校訓導兼教諭（1921-1937） 兼臺灣總督府臺南師範學校教諭（1926-1937） 臺灣總督府臺南師範學校囑託（1938-1940）	1921-1937 1938-1940
周慶淵	屏東縣 南州鄉	東京音樂學校本科器樂部畢業（1941） 東京音樂學校研究科器樂部課程修畢（1943）	臺灣總督府臺南師範學校助教授（1945）	1945
三、臺中（1925-1945）				
金子潔	群馬		臺灣總督府臺中師範學校教諭（1925-1927） 臺北州立臺北第一高等女學校囑託（1928-1929）	1925-1927 1928-1929
磯江清	宮崎		臺灣總督府臺中師範學校教諭（1928-1941） 臺中州立臺中第一中等學校、臺中州立臺中第二中等學校（今臺中二中）、臺中州立彰化中等學校及臺中州立第二高等女學校（今臺中二中）等校囑託（1942-1944）	1928-1941 1942-1944
山口健作	長崎	東京音樂學校畢業	臺灣總督府臺中師範學校教諭（1942） 臺灣總督府臺中師範學校助教授（1944）	1942-1944
張彩湘	新竹州 竹南郡 頭份鎮	武藏野音樂專門學校畢業（1939）	臺灣總督府臺中師範學校音樂科暨臺中師範學校新竹預科教職（1945）	1945
四、屏東（1940-1942）				
山本浩良	鹿兒島	東京音樂學校內第四臨時教員養成所畢業	臺灣總督府屏東師範學校教諭（1940-1941）	1940-1941
李志傳	東港郡 萬丹庄	臺灣總督府臺南師範學校畢業（1922） 日本帝國音樂學校畢業（1931）	臺灣總督府屏東師範學校附屬公學校訓導（1922-1927） 高雄州立屏東高等女學校（1933-1939）教師 臺灣總督府屏東師範學校囑託（1940-1942）	1922-1927 1933-1939 1940-1942

資料來源：孫芝君（1997），〈日治時期臺灣師範學校音樂教育之研究〉，臺灣師範大學碩士論文、臺灣總督府職員錄（1896-1912, 1923-1924）、臺灣總督府文官職員錄（1913-1920）、臺灣總督府及所屬官署職員錄（1925-1944）。其中缺 1897、1900、1901、1922、1943 等年份資料。

於 ✛臺師大音樂學系。✛臺師大音樂學系的課程也分成普通課程、專業課程和專門課程三類，不過，無論是教育專業科目或音樂教育相關科目，都是以中學階段為主。由於 ✛臺師大的學制在戰後不曾改變，所以課程的變動較小，選修科目隨著時代的演進而有增加的趨勢。第二所培育中學音樂師資的學府，*高雄師範大學音樂學系，直到 1994 年才成立，顯示培育中學音樂師資的管道十分有限。

省立師範學院音樂學系早期師資主要由中國來臺音樂家和教師擔任，1945 年先由 ✛福建音專班底創辦音樂學系，包括校長 *蕭而化、葉葆懿、*劉韻章、李敏芳等。1949 年國民政府撤退到臺灣，改由 ✛上海音專校長 *戴粹倫接掌音樂學系，師資包括來自上海的戴序倫、江心美、*鄭秀玲、張震南；來自南京的 *張錦鴻、周崇淑；臺灣留日的 *張彩湘、*李金土、*周遜寬、*高慈美、*林秋錦等。✛臺師大音樂學系創設時，即由具有治校經驗的音樂家領導，並能網羅優秀的師資，對後來的發展有極大的影響。2006 年 ✛臺師大慶祝六十週年校慶，回顧 ✛臺師大音樂六十年，不僅為臺灣音樂界培育無數中學音樂師資，也孕育許多知名的音樂家和音樂教育家。

1994 年 2 月「師資培育法」正式通過，改變了傳統的師資培育制度，其主要內涵有師資培育多元化、公自費並行、建立教師資格檢定制度、重視教育實習輔導、強調教師在職進修等。新法開放一般大學設置教育學程，規範中等教育學程 26 學分，小學教育學程 40 學分。截至 2001 年止，設有音樂學系的 23 所大學都已開辦教育學程。新法對師範院校產生很大的衝擊，促使師範院校轉型或改制，截至 2006 年 8 月，9 所師範學院已全數改制為綜合大學或教育大學，兩所培育中學音樂師資的師範大學雖然沒有改制，但是已轉型綜合大學。新法的精神除配合時代的變遷之外，也反映了先進國家在師資培育政策的趨勢。（賴美鈴撰）參考資料：133, 207, 208

十方樂集

由擊樂家徐伯年、鋼琴家羅玫雅與一群活躍於臺灣樂壇音樂家，於 1996 年組成的多元化音樂團體，包括擊樂團、室內樂團體等，以發表演出 20 世紀以來經典作品及國人作品為主。1997 年 1 月，他們將位於臺北市民族西路的舊工廠，改建成立「十方樂集音樂劇場」，除了練習室外，還有一間配備專業音響、錄影音設備及劇場舞臺燈光等專業器材的小型多功能音樂演奏劇場，而劇場外則經營咖啡坊，是一自營的複合式藝文廣場，這樣的方式，能讓不同領域的藝術家們與民眾有直接對話的機會。1997 年 5 月起，十方樂集開始邀請古典、爵士樂及各型式傳統音樂之國內外演奏家，在週末夜推出「十方樂集週末音樂會」，同時鼓勵富實驗性與創造性的嘗試。近年來，他們也匯集歷年演出精華，出版集合老中青三代深具代表性的作曲家作品的音樂專輯《意象繽紛──臺灣現代音樂集》，為臺灣 *現代音樂的發展留下紀錄與見證。2009 年以《聲動》獲得 *傳藝金曲獎最佳古典音樂專輯獎。（盧佳培撰）參考資料：304

實踐大學（私立）

前身為實踐家政專科學校（簡稱實踐家專），在 1969 年時成立音樂科，隸屬於民生學院，首任科主任為 *呂泉生，1978 年更名為實踐家政經濟專科學校音樂科，1991 年改制為實踐設計管理學院，音樂科升格為音樂學系，1997 年學校再度改制為實踐大學，1998-2001 年間為會通中西優秀音樂文化，曾設中國傳統樂器為主修。目前設有鋼琴、弦樂、管樂、聲樂、理論作曲和打擊六組。歷任主任：*呂泉生、呂炳川（參見●）、*劉志明、林正枝、歐陽慧剛、何康婷、張浩。現任主任為宋正宏。（徐玫玲整理）

士林協志會

日治時期文化團體，活動內容包括文化、體育等項目，約成立於昭和 15 年（1940），主要活動時間在 1939-1947 年間。成員來自士林一帶

的學生及社會人士，包括何斌、郭琇琮（1918-1950）、*陳泗治、潘淵靜（1924- ？）、吳河（何斌之弟）與曹永和（1920-2014）等，此團體由何斌擔任會長，經常舉行讀書會，邀請名人座談，介紹新知，還舉辦「國語學習班」教授中文，亦曾到當時士林的榮堂偷升中華民國國旗，顯露強烈嚮往祖國的情懷。陳泗治所牧會的士林長老教會舊址（士林大北路）成爲協志會音樂活動的中心，會員常到廣播電臺演唱，並曾組成男女混聲合唱團。1941 年 8 月，士林協志會舉辦文化展，配合該展覽並編有《士林文化展覽会目録》（1941）、《士林文化展記録：鄉土展之部》（1941）等出版品。文化展內容包括鄉土展、攝影展、衛生展及合唱音樂會。在音樂方面的傑出表現爲，1942 年會員陳泗治親自指揮其創作合唱曲 *《上帝的羔羊》清唱劇，在臺北公會堂（今 *臺北中山堂）首演，1943 年該劇第二次於中山長老教會演出（由 *呂泉生獨唱），皆是士林協志會與雙連、萬華、大稻埕教會詩班合組「三一聖詠團」【參見三一合唱團】，擔任合唱演出。對於當時臺北的 *合唱音樂風氣有示範作用。二次戰後初期，協志會因多位領導人物去中國或因主張共產思想遭槍決，而形同解散。（徐玫玲撰）

施麥哲（E. Stanley Smathers）

（1926.9.1 美國密西西比州 Raymond－1990.1.5 美國密西西比州 Oxford）

美國籍長老會宣教師。大學讀歷史系，肄業後，進入 Austin 長老會神學院攻讀神學，畢業後又到德州大學專攻希臘文，獲碩士學位。1956 年受封牧師，曾擔任密西西比及維吉尼亞州之長老會牧師。1961 年接受美國南方長老教會宣教之差派至臺灣宣教。除了學習中文，更深入山區宣教。他與夫人施路得（Ruth Bird Smathers, 1928.3.13 Greenville, Tennessee－1998.12.2 Oxford, Mississippi），除了積極進行傳道工作，更教導原住民小朋友西方音樂。而其對臺灣音樂發展的卓越貢獻，最主要是從 1964 年起陸續引進三具機械式管風琴，並親自指導裝置 *台灣神學院的管風琴，奠定了臺灣

*管風琴教育的根基，促成了管風琴的學習風潮，因而被尊稱爲「管風琴宣教師」。施麥哲夫婦於 1980 年 1 月回美，但仍非常關心臺灣管風琴教育之發展。（陳茂生撰）

式日唱歌

日治時期慶賀節日的歌曲，在嚴肅儀式中歌唱相關節日歌曲，以培養國民的忠君愛國情操，加強皇民化的基礎。日本於 1893 年（明治 26 年）8 月 22 日公布「祝日大祭日歌詞及樂譜」。之後曾多次修訂詞曲。臺灣總督府於 1934 年（昭和 9 年）公布小學校與公學校之節日歌曲，爲各學校必唱之歌曲，包括：〈君が代〉（君之代）、〈敕語奉答〉、〈一月一日〉（元旦歌曲）、〈紀元節〉（2 月 11 日）、〈天長節〉（4 月 29 日）、〈明治節〉（11 月 3 日）、〈始政紀念日〉（6 月 17 日）、畢業歌曲〈螢の光〉（螢之光）、〈仰げば尊し〉（瞻仰師恩）。

各曲內容：

〈君之代〉爲日本國歌，於 1880 年（明治 13 年）制訂，歌詞爲作者不詳之古詞，林廣守作曲，詞意爲歌頌吾皇治國、千秋萬世、永垂不朽。

〈敕語奉答〉爲日本於 1893 年（明治 26 年）8 月 12 日，由文部省公布於「祝日大祭日歌詞及樂譜」中，勝安芳作詞，小山作之助作曲。然而此曲程度過於深奧冗長，難於理會，另由中村秋香作詞，小山作之助作曲，予以代替。而在臺灣方面鑑於情況特殊，須另制適合臺灣地區的歌曲，乃由總督府內務局編修課，編修官古川榮三郎作詞，一條愼三郎（參見●）作曲，此曲於 1915 年（大正 4 年）3 月 31 日，刊於《公學校唱歌集》。1935 年（昭和 10 年）3 月 5 日，刊於《式日唱歌》，規定小公學校於聆聽「教育敕語」後，師生齊唱〈敕語奉答〉，表示恪遵訓示，絕不違背。「教育敕語」爲明治天皇爲提升國民道德教育，進而忠君愛國，喚起皇民化精神的詔書。臺灣總督府於 1897 年（明治 30 年）2 月訓令各級學校於儀式中遵行奉讀。1945 年日本戰敗後，1948 年經日本國會決議廢除。

〈一月一日〉爲慶祝日治時期新年歌曲，詞意爲一年開始，感謝天皇恩澤，並祝福國家永遠繁榮盛世。1893 年（明治 26 年）8 月 12 日公布，千家尊福作詞，上眞行作曲。

〈紀元節〉「紀元節」於 1872 年（明治 5 年）設定，紀念日本第一代天皇。神武天皇於公元前 660 年 2 月 11 日即位，建立萬世一系的皇室統治國家。由高崎正風作詞，伊澤修二作曲，於 1888 年（明治 21 年）制定，1893 年（明治 26 年）8 月 12 日頒布於「小學校儀式用歌詞及樂譜撰定」中。「紀元節」戰後雖曾廢止，但日本政府於 1966 年（昭和 41 年）改定爲「建國紀念日」，並於翌年實施。

〈天長節〉1868 年（明治 1 年）將日本昭和天皇誕生日 4 月 29 日訂爲「天長節」。1888 年（明治 21 年），原由高崎正風作詞、伊澤修二、上眞行作曲，然因該曲不易推廣。1893 年（明治 26 年）改由黑川眞賴作詞，奧好義作曲。8 月 12 日頒布。詞意爲祝賀天皇誕辰佳節，萬壽無疆。二次大戰戰敗後，該曲更名爲〈天皇誕生日〉。

〈明治節〉爲緬懷明治天皇之功績盛德，1927 年（昭和 2 年）3 月 3 日經國會兩院議定明治天皇誕生日 11 月 3 日爲「明治節」。由堀澤周安作詞，杉江秀作曲，同年 11 月 3 日全面啓用。明治節於戰敗後廢止，1948 年（昭和 23 年）將此日改爲「文化之日」，其意義顯已改變。

〈始政紀念日〉1894 年（明治 27 年）中日甲午戰爭，滿清政府戰敗，1895 年（明治 28 年）4 月 17 日簽訂馬關條約，將臺灣及附屬諸島，以及澎湖列島，割讓給日本。日本由海軍大將樺山資紀任臺灣總督，於 1895 年 5 月 29 日領軍登陸臺灣東北部三貂嶺附近的澳底，6 月 14 日進入臺北城，6 月 17 日舉行「始政式」慶祝儀式，並將此日訂爲「始政紀念日」。1914 年（大正 3 年），由渡邊春藏作詞，一條愼三郎作曲。詞意內容爲明治天皇光輝，照耀臺灣島，歡欣歌唱，慶賀佳節。

〈螢の光〉（螢之光）爲日治時期各級學校畢業典禮在校生送別畢業生之歌曲，日本於 1880 年（明治 13 年）刊於《小學唱歌集》列爲畢業歌曲。臺灣爲了統一畢業歌曲形式於 1935 年（昭和 10 年）3 月公布〈螢の光〉爲節日歌曲。原曲爲蘇格蘭民謠〈美好的往日〉Auld Lang Syne，Robert Burns 作詞，日文塡詞者不詳。戰後臺灣仍使用此曲調，由華文憲塡上〈驪歌〉的歌詞作爲畢業歌。

〈仰げば尊し〉（瞻仰師恩）日治時期各級學校畢業歌曲，詞曲作者不詳，臺灣總督府於 1935 年（昭和 10 年）3 月 5 日發行的《式日唱歌》，將此曲列爲畢業典禮中，畢業生必唱歌曲。戰後臺灣仍沿用此曲，將歌詞改爲〈青青校樹〉作爲畢業歌。（洪海東撰）

實驗國樂團（國立）

參見國家國樂團。（編輯室）

實驗合唱團（國立）

爲培養歌樂人才，充實國家劇院、音樂廳及各地文化中心展演內容，教育部於 1985 年 12 月輔導成立實驗合唱團，迄今三十餘年，已演出超過 800 場，現由教育部委託臺灣師範大學吳正己校長擔任團長。2007 至 2012 年間，聘請合唱指揮葛羅絲曼（Agnes Grossmann，前維

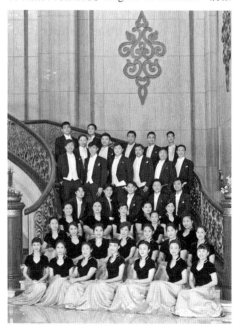

也納兒童合唱團音樂總監）擔任音樂總監；
2018 年 8 月起，聘請馬丁・謝貝斯塔（Martin
Schebesta，維也納國家歌劇院的合唱團指揮）
擔任音樂總監，接受多方面音樂風格的訓練。

曾應邀至全球十餘國演唱，包括：美國、加
拿大、法國、義大利、奧地利、匈牙利、捷
克、西班牙、日本、韓國、新加坡、馬來西
亞、泰國、澳洲、紐西蘭、夏威夷、巴拿馬、
尼加拉瓜等地。2004、2008 年應聯合國教科文
組織之國際音樂教育年會邀請，代表台灣分別
赴西班牙、義大利參加演出。2011 年應邀至義
大利參加教廷梵諦岡協辦之洛雷托（Loreto）
國際聖樂節，優異表現獲國際樂壇一致讚賞。

合唱團優異表現成為國際知名音樂團體來台
演出爭相邀請合作對象，包括：世界知名指揮
家辛諾波里（G. Sinopoli）、馬舒（K. Masur）
、哈汀（D. Harding）、霍內克（M. Honeck）、
謝貝斯塔（M. Schebesta）、久石讓（J. Hisaishi）
、葛濟夫（V. Gergiev）、拉圖（S. Rattle）、德
國德勒斯登國家管弦樂團（2000）、美國紐約
愛樂交響樂團（2002）、英國倫敦交響樂團
（2007）、美國匹茲堡交響樂團（2009）、俄國
馬林斯基劇院交響樂團（2014）、柏林愛樂交
響樂團（2016）；「跨世紀之音」音樂會與多明
哥（Domingo）、卡列拉斯（Carreras）、黛
安娜蘿絲（Diana Ross）同台演出（1997）、
「卡瑞拉斯經典之夜」、「卡瑞拉斯跨年音樂
會」擔任合唱演出（2003、2006）、維也納國
家歌劇院合唱團聯合演唱布拉姆斯（J. Brahms）
《德意志安魂曲》（2008）、貝多芬（L. v. Bee-
thoven）《合唱》交響曲（2009、2011、2014）
等等。

實驗合唱團亦為國內大型音樂活動不可或缺
的團體，參與歌劇《魔笛》（Die Zauberflöte）、
《杜蘭朵》（Turandot）、《波西米亞人》（La
Bohème）、《蝴蝶夫人》（Madama Butterfly）、
《唐喬望尼》（Don Giovanni）、《崔斯坦與伊索
德》（Tristan und Isolde）、《諾瑪》（Norma）、
《玫瑰騎士》（Der Rosenkavalier）、《萬里長
城》、《八月雪》等演出，並擔任中華民國第
9、10、11、14、15 屆總統、副總統就職典禮

慶祝大會、總統文化獎頒獎典禮、總統府介壽
館音樂會、總統府歲末音樂會【參見總統府音
樂會】、國慶快樂頌——全國星空音樂會、中
華民國 102、109、111 年國慶典禮等國家重要
慶典演唱。（蔡淑慎整理、編輯室修訂）參考資料：
234, 340

視障音樂團體

視力障礙者，包括視力全盲及弱視者所組成的
音樂團體，稱之為視障音樂團體。音樂演奏與
練習的過程中，在一般的情況下需要藉助聽覺
與視覺，然視障音樂團體的成員雖缺乏視覺的
輔助，但卻能成為演奏者。這一類特殊的音樂
團體，目前在臺灣登記有案者如下：

一、室內樂團：1、啄木鳥室內樂團，1984
年成立，成員 5 人，演出樂器包括鍵盤、小
提琴、小號、單簧管、長笛，為較早成立的
團體；2、拓荒者薩克斯風四重奏，2001 年成
立，成員 4 人，使用四種薩克斯風：Soprano
saxophone、Alto saxophone、Tenor saxophone
和 Baritone saxophone；3、五眼樂團，1995 年
成立，成員 3 人，演奏樂器有鋼琴、小提琴兼
中提琴、長笛兼中國笛。

二、國樂團：1、妙音樂集國樂團，2000 年
成立於臺北市，成員 13 人，演出樂器包括二
胡、中胡、大提琴、低音提琴、笛、簫、笙、
琵琶（參見●）、揚琴（參見●）、中阮、三
絃（參見●）及各類打擊樂器等；2、聲者同
心國樂團，1991 年成立於臺中縣后里，樂團成
員 23 人，皆為臺灣省立臺中啟明學校校友，
演出樂器包括南胡、中胡、革胡、笛、笙、嗩
吶（參見●）、柳琴、琵琶、揚琴、中阮、大
阮及各類打擊樂器等。

三、熱門音樂樂團：1、全方位樂團，1995
年成立，成員 5 人，包括主唱兼薩克斯風手、
鍵盤手、吉他手、貝斯手及鼓手；2、黑門樂
團，1990 年成立，成員 6 人，包括主唱兼吉他
手、鍵盤手、鼓手、主唱兼鋼琴手、貝斯手、
薩克斯風手；3、魔鏡樂團，2001 年成立，成
員 5 人，包括鍵盤手、主唱、單簧管手、貝斯
手、鼓手；4、Live Jazz 生命爵士樂團，2002

年成立，包括薩克斯風手、貝斯手、吉他手及鼓手。

四、合唱團：1、展翼合唱團，前身爲啄木鳥室內樂團附屬合唱團，2000年成立，2001年正式立案，團員9人；2、喜樂合唱團，1984年成立，團員4人，亦是較早成立的團體；3、平安之歌女聲三重唱，1995年成立，團員5人；4、西羅亞盲人合唱團，1989年成立，團員22人；5、杜若女聲二重唱，團員2人；6、MP6歌舞合唱團，團員6人，是第一支由視障者組成的歌、舞合唱團體。

雖然視障者的音樂素養不亞於明眼人，但礙於生理上的障礙，只能以聽覺爲主，所以其所組成的音樂團體，也難免產生一些發展上的困難：1、無法視譜演奏的侷限：視障者必須先透過明眼人的協助，將樂譜點譯成點字譜，才能夠觸摸樂譜演奏，因此在音樂的學習與發展上，無法於拿到樂譜的第一時間將音樂演奏出來成爲無可避免的侷限。這樣的結果，使得多數的視障者，以聆聽有聲資料爲主要的學習媒介。2、經費來源不穩定：視障樂團的組成，大多是由志趣相投的視障者自行組成，因此，並沒有一個固定的單位作爲支持樂團運作的經費來源，唯有靠團員自行去爭取相關經費補助，因此，樂團的經費來源相當不穩定。3、視障音樂人才有限：由於學習音樂的視障者有限，其樂團組合會受限於組團的視障者所學的樂器，因此造成樂團組合會與一般其他樂團不同，以及產生同一個團員參與兩個以上樂團的現象。

視障音樂團體所使用的點字譜，爲一種專門給視障者所使用的樂譜。由6個凸點所組成的點字符號，藉由6個凸點的各種組合，以表示各種不同的意義，經過一定規則的排列，所形成的樂譜。目前世界所使用的點字樂譜，源於1837年Louis Braille所發明的音樂點字系統（Braille music system）。Louis Braille於1809年1月4日出生在法國巴黎附近小鎮Coupvray，三歲時爲模仿父親工作而抓取一支錐子，因而發生意外傷到眼睛，爾後，又因傷口感染而導致雙目失明。Louis Braille就學期間，接觸到

由退伍軍人Charles Barbier所發明，名爲night writing的軍事密碼，這是一種由12個凸點所組合成的密碼系統，爲的是使士兵在不能開口的情況下，亦能夠溝通。而Braille將該系統由12個凸點改良爲6個凸點，完成點字符號系統，並於1829年出版第一本點字書。又於1837年，發展出數學與音樂的點字符號系統，目前我國亦沿用該音樂點字符號系統。（林秀鄉撰）參考資料：176, 306

以下爲五線譜轉譯爲點字譜譜例：

轉譯爲點字譜如下：

雙燕樂器公司

雙燕樂器股份有限公司隸屬於1930年創立之*功學社集團，1985年成立雙燕樂器股份有限公司負責樂器銷售與出口，當時的製造量與工廠規模已擠進「世界五大樂器製造商」之一。1985年臺灣教育當局正計畫在學校推廣直笛、打擊樂及*奧福教學法。雙燕即以民間的立場，無條件提供各類打擊樂器與奧福樂器，協助教育廳、教育部及各縣市教育局舉辦音樂教師打擊與奧福教學研習。當時的學校音樂老師，因而有機會認識並接觸西洋打擊樂器與奧福敲擊樂器。在直笛教學的推廣上，則聘請*王尚仁擔任教學研習班主任，爲全臺各縣市的國中小學音樂教師舉辦三個月的免費直笛教學研習，協助各區成立教師直笛合奏團。由於直笛教學的推廣穩定而持續，雙燕樂器公司更利用學校寒暑假期間，繼續爲音樂老師舉辦國際直笛音樂教學研習【參見直笛教育】。當今的打擊樂、直笛與奧福教學在臺灣的推廣能如此普及順暢，全因當時雙燕的支持與協助。（劉嘉淑撰）

豎琴教育

二次戰後初期，在臺灣只能於圖畫、照片、音

樂辭典或電影中見到豎琴蹤影。直到 1955 年美國 *空中交響樂團來臺演奏時，曾帶來一臺一露芳容。1957 年美國豎琴家 Edward Vito 偕長笛家 Arthur Lora，於 12 月 7 日在 *臺北中山堂舉行二重奏音樂會；這是臺灣有史以來，第一次以豎琴為要角的音樂會。1961 年 11 月 19 日，美國新聞處和臺北 *國際學舍聯合主辦了一場上半場由 ⊕省交（今 *臺灣交響樂團）演奏，下半場由美國女豎琴家 Mildred Dilling 演出的音樂會。在國際學舍的體育館 Dilling 以口頭做了豎琴及其歷史簡介，並依序演奏了九首 18 到 20 世紀的豎琴樂曲。雖然只有半場，卻彌足珍貴，是臺灣以豎琴為主演出的第二次音樂會。此後又隔了七年之久，豎琴才以要角姿態，第三次現身演奏臺上：1968 年 8 月，愛樂音樂社【參見愛樂公司】主辦了兩場以豎琴為主，吉他和低音提琴為輔的「黛鳳‧海嫚三重奏」（Daphne Hellman Trio）演奏會，29 日一場是巴洛克時期的音樂和爵士樂演出，30 日則是全場古典樂曲。直到 1974 年 4 月 13 日晚，才在 *樂府音樂社主辦下，於臺北中山堂和高雄市大同國小禮堂舉行了臺灣有史以來首次完整的豎琴獨奏會──吳志勒豎琴演奏會（Aristid von Würtzler Harp Recital, 1930.9.20）。

雖有音樂會，但臺灣仍遲遲沒有豎琴。1960 年美國指揮家貝克特（Wheeler Beckett）來臺指揮樂團。因感於當時臺灣音樂學子的虛心好學，但 ⊕省交與其他各樂團均設備不全。回美後，募款購買樂器與書譜，於 1961 年 3 月，經由教育部轉交，捐贈給 *中國青年管弦樂團，其中包括一臺舊豎琴；這是臺灣樂壇擁有的第一臺豎琴。1970 年 8 月，在西德學豎琴演奏返國的林俐，想借這臺豎琴舉行演奏會，卻發現因沒有妥善保養維修，臺灣僅有的一臺豎琴，已不堪使用，因此林俐再赴歐洲。1976 年 6 月，中國文化學院（今 *中國文化大學）音樂學系為了 4、8、10 日在臺北市中山堂演出三場，由 *包克多指揮華格納（R. Wagner）歌劇《唐懷瑟》（Tannhäuser）之需要而購進一臺豎琴；這是臺灣樂壇第二臺豎琴。可是因為尚無豎琴演奏人才，所以延請菲律賓演奏家葛里

哥利夫人（Leurdes de Leon Gregorio），參與全部三場演出。

鑑於臺灣尚無豎琴演奏人才及師資，樂府音樂社負責人 *陳義雄在 1975 年為琴府樂器公司引進了日本青山牌豎琴（Aoyama Harp），並且在臺北、臺中、高雄設立豎琴教室，「樂府」也全面展開推展工作。首先邀約日文作家南籃（陳詠娟），翻譯日本豎琴家雨田光示編著的初級豎琴教本《讓豎琴伴隨您》。這是臺灣第一本豎琴教本。

此外，1975 年來自韓國的 Rosa Bae 在臺北希爾頓飯店表演外，並兼差執教，是臺灣第一位豎琴教師。同年，留歐初返國門的丘如華（現任臺灣歷史資源經理協會秘書長），旅美華僑張和承都是早期難得的豎琴教師。1976 年起，日本豎琴家藤岡李華子、岸本敦子、田中郁子，瑞士籍柯莉薇（Sophie Clavel）在「樂府」安排下陸續應聘來臺。中國文化學院與 ⊕實踐家專（今 *實踐大學）二校音樂科系首開臺灣紀錄，設立豎琴課程，由藤岡李華子授課。1982 年起，田中郁子、柯莉薇先後加入 *臺北市立交響樂團，此時交響樂團編制終得完整。

為推展豎琴，樂府在 1970、1980 年代更推出了各式各類的豎琴演奏會，並巡迴全國各大城市演出：1、Josef Molnar 講解演奏會（1976.5.16 臺北中山堂）。依豎琴演進史，講解各類無踏板小型愛爾蘭豎琴（Irish Harp）到演奏用「音樂會大豎琴」（Concert Grand Harp，即踏板豎

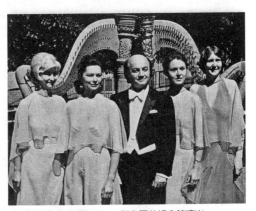

紐約豎琴五人樂團於 1978 年在國父紀念館演出

琴）。Molnar 另與劉慧謹、⊕藝專管弦樂團同臺共演莫札特（W. A. Mozart）之「豎琴與長笛協奏曲」（5 月 17 日臺灣第一次演出）；2、紐約豎琴合奏團——Aristid von Würtzler 領導四臺大豎琴合奏，1978 年 1 月 27、29、30 日於臺北＊國父紀念館演出三場。

在 1980 年代亦繼續主辦「雨田光平伉儷豎琴二重奏」（1980 年 10 月 12 至 14 日）、「雨田豎琴合奏團」（1982 年 3 月 27 至 4 月 1 日）由八臺小豎琴加上一臺大豎琴演出、黃頌恩豎琴演奏會（1983 年 9 月 10 至 11 日）、劉航安豎琴演奏會（1983 年 8 月 8 至 14 日）與藤岡李華子、岸本敦子師生聯合演奏會（1983 年 3 月 13 日、19 日），此外，1983 年 2 月初，更聘請日本 NHK 交響樂團首席豎琴家桑島來臺舉行講習會並示範。在樂府全力推廣豎琴十多年期間，臺灣樂壇從沒有豎琴演奏會，到造就出解瑨、李哲藝等今日活躍樂壇的豎琴俊秀。

在豎琴製造方面，「樂府」最早期的學生李武男在 1980 年代開始巡迴全臺各地教琴，並研究製造豎琴，自創品牌產製「藝音豎琴」，曹義雄亦緊接其後推出「文齡豎琴」——兩家工廠只產製小型愛爾蘭豎琴，尚無能力產製構造複雜的踏板大豎琴。

豎琴在今之大學音樂學系成為常見的主修，於民間亦不再是陌生的樂器，實在是經過數十年的經營，從音樂會、師資、演奏人才到樂器製造，這當中樂府音樂社扮演了重要的角色，對臺灣豎琴教育發展貢獻良多。（陳義雄撰）參考資料：153

司徒興城

（1925.4.12 中國上海—1982.2.7）
小提琴家、弦樂教育家。廣東省開平人，出生於上海。父親司徒夢巖為早年留美造船工程師，亦是業餘小提琴家，也能製造提琴。司徒家有「音樂家庭」之譽，其二哥及四弟均為小提琴演奏家，四妹為業餘鋼琴家，五妹為大提琴家，家中經常樂聲飄揚。司徒十四歲起學習小提琴與中提琴，二十二歲畢業於⊕上海音專。1948 年秋，受聘於⊕福建音專，1949 年來

臺，兩年後擔任⊕省交（今＊臺灣交響樂團）首席小提琴。1959 年，經來臺指揮的美國指揮家約翰笙（T. Johnson）推薦，獲得獎學金赴美國深造，學習低音提琴、小提琴、中提琴、大提琴等，並在 1964 年考入堪薩斯愛樂交響樂團（Kansas Philharmonic Symphony Orchestra）擔任小提琴及中提琴團員。1966 年回臺，擔任⊕省交首席小提琴兼副指揮。1972 年因⊕省交遷霧峰而辭職。之後在各大學及中小學＊音樂班授課，分別教授小、中、大提琴及低音提琴。司徒為我國少數擅長交響樂團中各種弦樂器的演奏家之一，並在弦樂教學上貢獻良多。1982 年因心肌梗塞去世，享年五十八歲〔參見提琴教育〕。（顏綠芬撰）參考資料：96

蘇春濤

（1918.1.25 新竹—2003.10.31）
兒童音樂作曲家、教育家，新竹人。小學畢業，隨後考入臺灣總督府臺北第二師範學校〔參見臺北教育大學〕，在校時跟隨日籍老師學習音樂，並自修作曲。曾先後任教於雲林縣湖口國校、桃園縣楊梅國校、新竹西門國校等。1969 年擔任新竹國小校長，退休後曾擔任新竹市攝影協會理事長，並在八十高齡時擔任新竹國小義工。蘇春濤曾創作＊兒歌約 15 首左右。最具代表性的作品，為 1948 年以同在新竹國校任教的老同學周伯陽的歌詞所創作的兒童歌謠〈木瓜〉、〈花園裡的洋娃娃〉，分別蒐錄於＊《新選歌謠》3 期（1952.3）、17 期（1953.5）之中。1959 年起，陸續編入國校唱遊與音樂課程教材，並蒐錄於《世界童謠大全》。〈木瓜〉的歌詞為：「木瓜樹，木瓜果，木瓜長得像人頭，樹下有小狗在看守，不要看，沒人偷，我們家木瓜多。」〔參見兒歌〕。（編輯室）參考資料：111

代表作品
　兒歌：〈花園裡的洋娃娃〉周伯陽詞（1952）、〈木瓜〉周伯陽詞（1953）等。

蘇凡凌

（1955.4.29 新竹）

作曲家、音樂教育家。先後畢業於臺灣省立新竹師範專科學校（今 *清華大學）、維也納市立音樂學院、*臺灣師範大學，最後於 *臺北藝術大學取得藝術博士學位，作曲 *楊兆禎啓發，之後再先後師事波替希（Reinhold Portisch）、考夫曼（Dieter Kaufmann）、*潘皇龍。是第一位獲得國內大學藝術類博士學位者，也是臺灣女性作曲家的先驅【參見現代音樂】。蘇凡凌的作品活躍於國際舞臺上，獲獎無數，作品種類多元，幾乎含蓋所有類型的音樂，包括管弦樂、協奏曲、國樂合奏、室內樂、聲樂、打擊樂、鋼琴獨奏曲、電子音樂等等。多年來投入音樂教育工作，成果豐碩，作育英才無數。她以西方紮實的理論作曲技巧、鋼琴演奏能力作爲基石，融入東方的哲思與客家音樂（參見●）元素，展現出整體音色上的豐富變化，與各種音色族群之精巧設計，創作出一首首具有獨特聲響的傑作。多年來，以推廣女性作曲家的作品與發揚客家文化爲己任，成功的提升臺灣當代音樂【參見現代音樂】的精神向度與能見度。現執教於清華大學音樂系，擔任華人女作曲家協會主席、*行政院客家委員會榮譽顧問、曾任清華大學人文社會與藝術學院院長、⊕客委會委員，對於推廣客家音樂藝術一向不遺餘力，促進國際文化交流貢獻卓越。（劉馬利撰）

重要作品

一、管弦樂曲

《八卦》（1989）；《巴哈頌》（1992）；《粉墨登場》（1998）；《廟會》管弦組曲（2001）；《笑問客從何處來》（2002）；《虞美人》（2005）；《三山國王傳奇》（2013）；《客家慶典序曲》西洋管弦樂團與客家八音團合奏曲（2014）；《西域傳奇》管弦樂曲（2015）；《1895 序曲》管樂團、《桐花仙子》管樂團、《祖先的腳印》合唱團與管樂團（2017）；《九降風傳說》管弦樂曲（2018）；《神話──女媧補天》管樂團、《祖先的腳印》合唱交響曲（三個樂章）混聲合唱團與國樂團、《大湖之戀》管樂團（2020）；《幸福个味緒》人聲獨唱與管弦樂團（2022）。

二、國樂合奏

《菩提無語》、《佛曰不可說》、《佛跳牆》（1995）；《一笑君王》（1996）；《粉墨登場》（1997）；《廟會》管弦組曲（1998）。

三、協奏曲

《鋼琴協奏曲》（1990）；《我從山中來》協奏曲（1998）；《緣投嬰仔》小提琴協奏曲（2001）；《扭轉乾坤》小提琴協奏曲第一樂章（2010）

四、室內樂

《萬象 II》（1985）；《三重奏》（1987）；《萬象 I》、《天地人》（1989）；《邊緣》、《天堂迷惑》、《恆與變》（1994）；《歌子山》、《吸引子》、《桃花源記》（1995）；《海之怒》（1996）；《天問》（1997）；《三國演義》（1998）；《迴瀾》、《金縷衣》（1999）；《古道西風瘦馬》（2001）；《笑問客從何處來》、《舞祭》、《傷歌行》、《大風起兮》、《如來的見證》（2002）；《雁落平沙》、《四度空間》與 Kandinsky 的對話（2003）；《雁落平沙》（2004）；《異之音》、《山中隨想》、《聲音密碼》（2006）；《聲動臺灣系列（一）歌仔戲》第一樂章 七字調隨想 / 第二樂章 哭調仔幽思 / 第三樂章 都馬調印象（2011）；《窈窕淑女》、《天空落水》（2012）；《蕭如松美學創作多媒體音樂》1. 窗系列 2. 寫生客家 3. 圓 4. 面盆寮 5. 幾何圖形 6. 學生群像 7. 過場音樂（2014）；《舞獅》小提琴 / 長笛獨奏與弦樂團、《女媧補天》小提琴 / 長笛與弦樂團（2015-17）；《風神》小提琴獨奏與鋼琴（2016）；《義民禮讚》小提琴獨奏與弦樂團（2017）；《花飛花》四重奏 Hub New Music 室內樂團（2021）。

五、獨奏曲

《隨想曲》（1984）；《直笛曲》4 首（1986）；《離心力與向心力》（1988）；《前奏曲與複格》（1995）；《廟會》鋼琴組曲（1997）；《飛象與米老鼠》、《舞龍舞獅》（1998）；《龜兔賽跑》（1999）；《水瓶座》十二星座系列之一、《舞祭》、《誓言》（2000）；《烙印》（2003）；《兵馬俑狂想曲》（2004）；《天神祭》（2005）；《形影相生》（2006）；《乩童》雙鋼琴──《廟會》鋼琴組曲之五（2007）；《聲音素描》、《迷宮》、《流星》（2008）；《落水天》、《風之動》（2013）；《九如之頌》小提琴獨奏曲（2015）。

六、聲樂

〈生蛋〉、〈百合花〉（1981）；《童謠》32 首

（1982）；《唐詩七首》（1983）；《新詩三首》（1987）；〈古老的傳說〉（1995）；〈催妝曲〉（2002）；〈童年印象〉（2003）；〈六州歌頭〉、〈一步一腳印〉（2004）；〈半夜深巷琵琶〉、〈催妝曲〉（2005）；〈渭城曲〉、〈半夜深巷琵琶〉、〈深夜裡聽到樂聲〉、〈殘破〉、〈剎那〉（2006）；〈中原校歌〉、〈半夜深巷琵琶〉（2007）；〈飛〉、〈張望〉、〈誰知道〉（2009）；〈闊的海〉（2010）；〈別撐我，疼〉、〈難得〉（2012）；〈滬杭車中〉（2013）；〈天神似的英雄〉為人聲與鋼琴曲（2014）。

七、合唱曲

《竹枝詞》（1981）；《彌撒曲》（1988）；《和平與希望》（1997）；《颯颯東風細雨來》、《去罷》（2002）；《夢中介小木屋》（2003）；《健保卡》（2009）；《祖先的腳印》共三樂章（2012）；《綠竹的萌芽》（2013）。

八、劇場音樂

《灰姑娘》兒童歌唱劇、《白雪公主》兒童歌唱劇（1983）、《和平與希望》──〈台灣、台灣、咱台灣〉曲終大合唱（1997）。

九、電子音樂

《隨想曲 II》（1988）；《陽關會》、《五邊形》（1989）；《乾》、《大地之歌》（1990）。

獲獎記錄

國外：《八卦》管弦樂（1992 年奧地利作曲家聯盟作曲比賽首獎作品）、《天地人》15 位弦樂器演奏者（1989 年第 9 屆國際女作曲家作品比賽榮譽獎章（德國曼海姆市））。

國內：《萬象 I》室內樂（文建會 77 年音樂創作獎）、《八卦》管弦樂（文建會 79 年音樂創作獎）、《鋼琴協奏曲》（文建會 80 年音樂創作獎）、《天地人》（文建會 81 年音樂創作獎）、《佛跳牆》大型國樂曲（教育部 84 年文藝創作獎）、《廟會》管弦組曲（教育部 89 年文藝創作獎）、《催妝曲》獨唱曲暨合唱曲 2 首（教育部 91 年文藝創作「優勝獎」）、《笑問客從何處來》大型室內樂曲（教育部 92 年文藝創作「優勝獎」）、《六州歌頭》合唱曲（教育部 93 年文藝創作「優勝獎」）。

蘇文慶

（1952.1.10 基隆）

*現代國樂作曲家、指揮家。1977 年畢業於 ✚藝專（今 *臺灣藝術大學），主修笙。曾任教於 *中國文化大學、✚藝專、*華岡藝術學校、*臺灣戲曲學院等音樂科系；同時致力於音樂創作的領域，作品包含宗教音樂、現代音樂、舞臺劇、音樂劇、大型舞劇及電影配樂等等。其中 *《燕子》、《雨後庭院》、《牛郎織女》、《臺灣追想曲》、《風獅爺傳奇》等為許多國樂團演出之熱門曲目，在 2007 年 8 月間並與 *高雄市國樂團合作，針對其代表作品演出「臺灣追想曲音樂會」。指揮方面，1985 年至今先後客席指揮的樂團有 *臺北市立國樂團、*實驗國樂團、✚高市國、香港中樂團、北京中央民族樂團等專業樂團。他於 1990 年曾獲第 28 屆中華民國十大傑出青年，1986 年作品《慈湖春》交響詩，獲得中國文藝獎章「音樂、國樂作曲獎」，1988-1989 年發行的唱片《九色鹿》和《雲童》，獲得新聞局優良唱片 *金鼎獎，1994 年創立「蘇文慶室內樂團」。2009-2014 年間擔任 *中華民國國樂學會副理事長。其創作題材經常取自臺灣民謠，作品平易近人，充滿濃厚的臺灣味，至今仍不斷致力於音樂的創作，是多產的臺灣當代作曲家之一。（編輯室）

代表作品

協奏曲：二胡協奏曲《燕子》、柳琴協奏曲《雨後庭院》、《Cat's 無言歌》。

國樂合奏曲：《牛郎織女》、《臺灣追想曲》（1997）；交響詩《慈湖春》（1986）。

絲竹室內樂：《噶瑪蘭》（2008）。

錄製 CD：《九色鹿》（1988）；《雲童》（1989）。

孫培章

（1920.2.13 中國江蘇江陰－1994.10.10 美國佛羅里達州奇士米鎮）

琵琶演奏家、指揮、國樂教育家，一生致力於推廣 *國樂。幼時入江陰輔延小學，考進江陰南菁中學，隨後考入重慶工專，因喜愛國樂勤練琵琶（參見 ●），畢業時已負盛名。對日抗戰期間，1941 年 2 月考入重慶中央廣播電臺

音樂組，同時成爲中廣國樂隊〔參見中廣國樂團〕成員之一，擔任琵琶手。1947 年秋中廣國樂隊赴上海公演，以一曲《十面埋伏》技驚全場，爲上海國樂人士留下深刻的印象。1948 年 11 月隨團來臺參加臺灣省博覽會，於 *臺北中山堂演出，轟動一時。1949 年國民政府遷臺，他是隨中央電臺首批抵臺的團員，一心以恢復國樂團爲職志，舉辦國樂訓練班，吸收人才，組成業餘的中廣國樂團，而後逐漸擴大爲 2、30 人的中型樂團，1963 年擔任第三任的樂團指揮直至 1973 年退休。1951 年 8 月曾率 *中華國樂團訪非作文化交流，宣慰僑胞，達成成功的一次國民外交。1956 年率中廣國樂團爲慶祝泰國立憲紀念，赴曼谷訪問演出 20 餘場，享譽東南亞。1957 年率團赴美出席道德重整會，巡迴麥克諾島、底特律、紐約、華盛頓、洛杉磯、舊金山等地演出，並接受洛城 M.B.C. 錄音，載譽歸國。1958 年伊朗國王巴勒維訪臺，總統府國宴上率中廣國樂團演奏國樂娛嘉賓。之後，總統府遇有設宴招待外國元首，計有美國總統艾森豪等十餘國，均率中廣國樂團擔任國宴演奏，堪稱樂壇盛事。對推廣國樂不遺餘力，在臺二十餘年曾於 *臺灣師範大學音樂學系、✚政工幹校（今 *國防大學）、✚藝專（今 *臺灣藝術大學）、*中國文化學院（今 *中國文化大學）、✚實踐家專（今 *實踐大學）、✚女師專（今 *臺北市立大學）諸院校兼課，教授國樂概論或國樂器之技法等課程多年，著有《中國樂器演奏法（基礎篇）》（1975）。同時利用寒暑假與✚救國團合辦多次國樂訓練營，成就許多國樂種子，遍布於社會與各校中，對日後臺灣 *現代國樂的發展貢獻良多。（陳勝田撰）

參考資料：77, 132, 192

有聲出版

《雙鶯對唱：憶別：良宵引：陽關三疊》古琴獨奏（1966，臺北：鳴鳳唱片）、《十面埋伏：塞上曲》琵琶獨奏（1966，臺北：鳴鳳唱片）。

孫清吉

（1947.12.2 臺南麻豆）

男低中音聲樂家。屏東師範（今 *屏東大學）、

*東吳大學音樂學系、紐約曼哈頓音樂學院研究所畢業。曾師事戴序倫、Dr. Hovey、黃奉儀、Dr. G. Carelli（義大利男高音 B. Gigli 的學生）及 R. Torigi、A. Lavannen 等教授，並隨 C. Benjamin、G. Gracali 等教授研習合唱指揮及音樂理論。1985 年獲大紐約區民謠歌唱比賽冠軍，並獲選爲優秀留美學人，於紐約 Merkin Hall 舉行音樂會。一生致力於聲樂、*合唱教育推廣，擔任東吳音樂系女聲、日本同志社、建國中學教師等合唱團指揮。加入國際扶輪第 3482 地區（前 3480 區）臺北城中扶輪社之社會服務，舉辦社區、民間團體、校園一系列演講與音樂會，並推動 *中華民國聲樂家協會不同語文之臺灣盃歌唱大賽與演出、兩岸音樂學術交流，帶領國內聲樂家及指揮合唱團赴中國巡演，因職業上的傑出成就，榮獲扶輪社金鶴獎。出版《樂學原論》（1982）、《自然的歌唱法》（1989）、《歌唱教學研究》（2011），主編、總策劃《義大利聲樂曲集》1-5 集 9 冊、《法文藝術歌曲出版—女性篇》，以及《你的歌我來唱》中文歌曲第 3-6 集等樂譜。現任東吳大學客座教授、中華民國聲樂家暨臺灣合唱協會榮譽理事長、行政院公共工程（音樂類）評選委員、東吳臺北校友會理事、音樂系友會會長、臺北市音樂歌劇暨藝術文化基金會董事、雨宮靖和文化藝術基金會董事、邱正宏美學教育基金會顧問、新世紀合唱團指揮。歷任東吳大學音樂學系助教、講師、副教授、教授，第 5、8、9 屆系所主任（九年半），成立國內最早音樂在職碩士專班，提供在職教師研究進修，*臺北教育大學、臺北市立教育大學（今 *臺北市立大學）音教系兼任教授，聲樂家協會第 5、6、8、9 屆理事長（十二年）、臺灣合唱協會創會理事長。考試院教育行政人員特考及格。連續十多年受邀赴大陸評審兩岸大學校園歌手大賽、世華聲樂大賽評審團主席、新加坡國際合唱比賽、臺北富邦銀行基金會表演類歌唱組評審長、*國家文化藝術基金會、*國家兩廳院、*臺北中山堂、文化局評議委員、大學評鑑委員暨召集人，國家教育研究院音樂名詞編審、音樂專科詞彙審修小組副召集人，籌

組中華民國電腦音樂學會，擔任 *中華民國音樂教育學會、中華音樂才能學會、國際扶輪臺北城中扶輪社等理監事。曾獲東吳大學第 4 屆傑出校友、教學與社會服務傑出獎、屏東大學傑出校友薪傳獎。（郭育秀撰、編輯室修訂）

孫少茹

（1930.9.28 中國天津－1977.12.8 美國加州舊金山）

聲樂家。1945 年就讀北平私立貝滿女子中學（原為 1864 年創校的貝滿女子學堂 Bridgman Academy，是北京最早的西式學堂），初學鋼琴，為接觸正統西方音樂之始。1948 年遷居臺北，從 *張彩湘學習鋼琴，*林秋錦學習聲樂。翌年考入臺灣省立師範學院（今 *臺灣師範大學）音樂學系，先後師事戴序倫及張震南主修聲樂。1958 年赴羅馬深造，考入羅馬的聖賽琪莉亞音樂學院，主修聲樂與歌劇，1963 年 10 月參加義大利維契利（Vercelli）主辦的國際聲樂大賽，獲金牌。同月底，參加法國杜魯斯（Toulouse）主辦的國際聲樂大賽，獲得冠軍，並接受法國文化部的頒獎。1960 年代初期曾在許多國際大賽得獎，於國際樂壇一鳴驚人，成為第一位受國際肯定的華人女聲樂家。1946 年 2 月回臺，於臺北 *國際學舍舉辦兩場獨唱會，由 *李富美擔任鋼琴伴奏；3 月於香港大會堂舉行獨唱會。1967 年考入史卡拉歌劇院研究班，更進一步研究聲樂及歌劇演唱技巧，1969 年當選中華民國第 14 屆傑出女青年，1971 年於紐約市歌劇院巡迴演出後，發現罹患乳癌；1977 年逝世，得年四十八歲。（周文彬撰）

T

台北愛樂廣播股份有限公司

台北愛樂廣播股份有限公司（⊕台北愛樂電臺 FM99.7）成立於 1995 年 6 月 20 日，同年 11 月 9 日正式開播，發射功率 3,000 瓦，收聽範圍主要涵蓋大臺北地區 300 餘萬人口，屬區域性中功率廣播電臺。1993 年政府開放民間經營廣播頻道，新成立的廣播電臺如雨後春筍，計有 174 個頻道之多，呈現百家爭鳴之勢。愛樂電臺標榜「一個新的電臺，不是一個新的『舊』電臺」，點出臺灣廣播電臺的生態環境，不論新舊，屬性皆大同小異，以「綜藝節目」概念，規劃其節目內容；而台北愛樂電臺，是臺灣第一家，也是唯一一家，以分眾概念所規劃的古典音樂專業頻道。不僅如此，愛樂電臺也是全世界第一個資料庫電臺，其所累積的古典音樂資料之質與量，已是華人世界中最大者。

為因應競爭日益激烈的媒體生態環境，台北愛樂自始即制定多元化經營的政策，除傳統的廣播頻道節目之外，尚包括：非音樂類型的資訊與公共服務節目；廣告銷售與無店鋪販賣的通路服務；音樂曲目、音樂資訊、最新音樂動態的資料庫開放服務；各類型室內戶外音樂會之舉辦；主辦音樂與文化之系列講座；塑造優質企業形象，各類型藝術文化活動之設計與執行〔參見音樂導聆〕。台北愛樂廣播頻道開播至 2007 年所獲之各類獎項，節目方面包括：*行政院文化建設委員會（今 *行政院文化部）廣播文化獎、新聞局優良廣播兒童節目暨青少年節目獎、*金鐘獎，共計獲獎 33 次，入圍 23 次；廣告方面包括：金鐘獎、時報廣告金像獎，共計獲獎 9 次，入圍 7 次；網路方面獲各類型媒體評選最佳或推薦共計 16 次；工程技術方面獲交通部電信總局廣電金技獎個人獎兩次，團體獎入圍兩次；頻道獎方面，入圍 2000 年金鐘獎，2004 年廣播金鐘獎專業頻道獎。2002 年 10 月到 2019 年 9 月，台北愛樂廣播電臺與大新竹廣播電臺（FM90.7）形成聯播網，主要收聽區涵蓋臺北與新竹，人口約 4 萬人。

2017 年因應數位匯流時代來臨，愛樂電臺正式轉型為愛樂平臺，進行各項通路整合，包括：頻道 FM99.7 與 FM90.7、樂 997 APP、官網「就是愛樂」、網路爵士頻道（Jazz on Line）、網路西洋經典老歌頻道（Oldies but Goodies）、節目隨選隨聽（Audio On Demand），並有電子報、Shopping Mall、音樂會活動以及 FB 粉絲專頁、YouTube 專頁。（編輯室）

台北愛樂管弦樂團

創立於 1985 年，原名台北愛樂室內樂團，由創辦人賴文福與俞冰清，以及一群愛樂社會菁英共同創立。多年來樂團仰賴樂友們的支持、企業贊助以及政府補助，從最初 2、30 人的小型室內樂團，1991 年擴編更名為台北愛樂室內及管弦樂團，至今更擴展為「台北愛樂管弦樂團」（Taipei Philharmonic Orchestra, TPO）。台北愛樂的演出成就主要奠基於已故的首任音樂總監 *亨利・梅哲的音樂素養。他以嚴格的訓練方式，淬鍊團員們細膩完美的音樂性，1990 年樂團首次前往美加巡演，贏得當地媒體「島嶼的鑽石」的稱譽。1993 年 6 月 13 日樂團遠赴奧地利於維也納愛樂金色大廳演出，創下華人樂團首次登上這世界音樂最高殿堂的紀錄。2002 年 8 月梅哲先生以八十五歲高齡辭世，樂團由入室弟子林天吉接下客席指揮的擔子，持續在樂壇發光發熱。2003 年俄羅斯音樂家亞歷山大・魯丁（Alexander Rudin）接下音樂總監的棒子，一方面延續梅哲之音，一方面帶領樂團邁向國際與多元發展。2006 年起，由林天吉擔任台北愛樂管弦樂團駐團指揮。2007 年 5 月 6 日成立台北愛樂室內樂坊，將樂團演出的觸角向下延伸至室內樂的領域。為了記錄多年來所努力的成績，也為了紀念繞樑不絕的「梅哲

T

taibei

當代篇

- 台北愛樂合唱團
- 台北愛樂室內合唱團
- 台北愛樂文教基金會
 （財團法人）

之音」，台北愛樂成立「台北愛樂暨梅哲音樂文化館」（TPO & Henry Mazer Musical Centre），於 2007 年 5 月 7 日開幕，在原本的排練及辦公室內，設置包含指揮棒、樂譜、樂評、照片等梅哲相關文物的展示空間，同時保留排演廳，並辦理室內樂集，藉以推動「社區音樂」教育與交流。台北愛樂除了在大都市的舞臺演出外，其音樂觸角遍及全國各鄉、鎮、社區、校園。除了定期音樂會演出亦參與各種異業結合之演出，如電影《臥虎藏龍》、《鐵達尼號》現場之配樂演出，或是英國廣播公司（British Broadcasting Corporation, BBC）「地球脈動」節目之管弦樂配樂現場演出。為了成為東亞各城市管弦樂團的交流平臺，台北愛樂管弦樂團於 2021 年 10 月 8 日於臺北舉辦「東亞樂派論壇籌備會」，並於 2022 年舉行「第 1 屆東亞樂派論壇」，聯合臺、港、日、韓的作曲家以及音樂協會、樂團之決策者，發表研究論文及心得，為創造東亞管弦樂團新的方向與契機作進一步的合作。2021 年 11 月《台北愛樂雙季刊》於臺北出版，半年一期的期刊，創民間樂團定期出版期刊雜誌之先河，2022 年 5 月 1 日團長賴文福專任樂團代表人並正式將團長交棒，由前 ✚國科會主委、✚中研院李羅權院士繼任團長，熱愛音樂的李院士在科學領域之研究受到國際推崇，以講科學的精神帶領樂團大步向前。台北愛樂二十多年來數次遠征歐、美各大重要音樂廳，包括波士頓交響音樂廳、甘迺迪中心、魯道夫音樂廳、史麥塔納廳、李斯特音樂廳、聖彼得堡愛樂廳、莫斯科國際音樂廳、華沙愛樂廳、克拉科夫愛樂音樂廳、斯德哥爾摩音樂廳、赫爾辛基岩石教堂、芬蘭廳、維也納愛樂廳等。曾經參加華沙之秋音樂節、布拉格之春藝術節、布拉格靈樂節、瓦洛克勞國際音樂節、拜葛席茲音樂節、克拉科夫音樂節、布達佩斯音樂週、比利時安特衛普音樂節等，是 *國家文化藝術基金會連續年度「TAIWAN TOP 演藝團隊」獲獎團隊。（余濟倫撰、台北愛樂管弦樂團修訂）

台北愛樂合唱團

1972 年成立，曾蒙 *李抱忱、*戴金泉、*包克多等指揮指導，1983 年由 *杜黑擔任藝術總監至今，現由指揮家古育仲擔任音樂總監，指揮家張維君擔任常任指揮。團員多為社會各階層熱愛合唱音樂人士，為現今全臺灣規模最大，演出最為頻繁的大型合唱團，經常與國內外著名指揮家及交響樂團合作演出。1993 年起因應出國巡演並追求更精緻的合唱藝術，從為數上百人中挑選出 40 人，成立「台北愛樂室內合唱團」，每年受邀代表臺灣參加世界各大重要音樂節，足跡遍及中國、香港、韓國、日本、新加坡、澳洲、美國、加拿大、英國、德國、法國、義大利、梵諦岡、奧地利、荷蘭、丹麥、波蘭、保加利亞、拉脫維亞、匈牙利、捷克、俄羅斯等國，為臺灣擔任合唱文化大使的工作。出版之 CD 唱片曾獲 *金曲獎最佳唱片製作人、最佳演唱人、最佳古典音樂唱片等多項提名與獎項。1994 年起獲 *行政院文化建設委員會（今 *行政院文化部）扶植迄今，2006 年獲臺北市政府贊揚，訂定捷運東區地下街第七號廣場為「台北愛樂合唱廣場」作為永久表彰，肯定該團對於臺灣音樂界的卓越貢獻。（台北愛樂文教基金會編修）

台北愛樂室內合唱團

參見台北愛樂合唱團。（編輯室）

台北愛樂文教基金會
（財團法人）

1988 年由一群愛好音樂的企業家與音樂家推動成立，宗旨為「推廣音樂活動，提升國內音樂普及化」。現任藝術總監 *杜黑，執行長丁達明。由基金會支持的表演團體包括：台北愛樂兒童及少年合唱團、台北愛樂青年合唱團、台北愛樂室內合唱團、*台北愛樂合唱團、台北愛樂婦女合唱團、台北愛樂市民合唱團、台北愛樂青年管弦樂團、台北愛樂少年樂團、愛樂劇工廠、台北愛樂歌劇坊等。為開拓國內音樂視野，該基金會引介國內外優秀團體與曲目，並培養國內音樂人才。引進首演的大型合唱曲

目包括巴赫（J. S. Bach）《B 小調彌撒》（Mass in B minor）、《聖約翰受難曲》（St. John Passion）、《聖馬太受難曲》（St. Matthew Passion）、冼星海《黃河大合唱》等；並引進亞裔百老匯音樂劇《鋪軌》（Making Tracks）等。鼓勵國人創作方面，除了長期與作曲家 *錢南章合作，發表無伴奏合唱《臺灣原住民歌謠》組曲、《我在飛翔》組曲及大型管弦樂合唱曲《馬蘭姑娘》、《佛說阿彌佛陀經》、第二號交響曲《娜魯灣》、《十二生肖》、第九號交響曲《紅樓夢》等作品外，亦邀請作曲家 *馬水龍、許雅民等當代作曲家與之合作，出版之專輯屢獲 *金曲獎提名與獲獎肯定。為提攜國人青年音樂家，該基金會推出愛樂新人系列、愛樂青年音樂家系列，並於 1998 年舉辦臺灣樂壇新秀甄選。自 1996 年起舉辦之「台北國際合唱音樂節」為國內合唱界盛事，邀請知名團體包括英國泰利斯學者（Tallis Scholars）合唱團、美國香提克利（Chanticleer）合唱團、世界青年合唱團、瑞典真實之聲（Real Group）等。每年暑期舉辦「台北國際合唱音樂營」，對國內合唱音樂教育、欣賞與推廣貢獻卓著。2018 年起舉辦「台北國際合唱大賽」開啓臺灣大型國際合唱賽事之濫觴，邀集國內外知名指揮擔任評審，賽事選定國人原創合唱作品為指定曲，藉此拓展國人作品至世界各個角落，展現臺灣成熟的合唱實力。1994 年起連年獲選 *行政院文化建設委員會（今 *行政院文化部）扶植演藝團隊，2019 年起獲選 *國家文藝基金會 TAIWAN TOP 演藝團隊迄今；為臺灣音樂的扎根、成長、推廣與邁向國際貢獻卓著。（台北愛樂文教基金會提供）

臺北表演藝術中心
（行政法人）

簡稱北藝中心（Taipei Performing Arts Center, TPAC），位在臺北市捷運劍潭站旁，鄰近士林夜市。主體建築結合方圓造型，三面外牆如積木般向外組合延伸，由荷蘭大都會建築事務所（OMA）的雷姆·庫哈斯（Rem Koolhaas）及大衛·希艾萊特（David Gianotten）設計。從

臺北人豐富多樣生活型態，有限空間中勃發的生命力，獲得設計靈感。地面層騰空的設計，讓它彷彿離地飄浮的星球，熙來攘往的街景搖身一變，成爲一齣 24 小時不落幕的精彩戲劇。

以「3 + 1」劇場設計爲主軸，將三個劇場嵌入中央方形量體，包含 1,500 席的大劇院、500 至 800 席的多形式中劇場（藍盒子），兩者連通，可成爲 2,300 席的超級大劇院。另一座 800 席鏡框式球劇場，則配置獨樹一格的球形觀衆席。不僅給予劇場創作者更多想像空間，更成爲建築與劇場設計的創舉。建築內有一條貫穿劇場後臺的「參觀回路」，可一窺舞臺設備、後臺運作和排演場景，突破框架，重新界定觀看的認知。

2021 年北藝中心登上美國有線電視新聞網（CNN）「全球最具顛覆性八大建築」，以及 *Time* 雜誌「全球最佳百大景點」，更獲英國《衛報》肯定爲「全球藝文亮點」之殊榮。2022 年再獲英國《金融時報》跨頁大篇幅報導，以「歡迎來到未來藝術空間」定位北藝中心。

臺北表演藝術中心於 2012 年動工，2022 年 8 月 7 日正式開幕。以「Open for All：打開可能、成爲可能」爲場館主要精神，未來將扮演臺灣表演藝術團隊創作平臺，發展臺灣原創定目劇碼，並持續進行跨國跨域合作，朝亞洲表演藝術共製中心邁進，成爲兼具生活休閒、旅遊觀光、藝文推廣、城市文化樞紐等功能的城市新地標。（臺北表演藝術中心提供）

台北打擊樂團

1986 年創立，由樂團前藝術總監連雅文（前 *國家交響樂團定音鼓首席）創辦，三十多年來以藝術社會人的虔誠，主動接近大衆，推廣打擊樂合奏藝術。每年例行舉辦城鄉巡迴、創作公演、校園展演系列、社區藝術巡禮等活動，也多次與國外專業表演團體及藝術家聯合演出。樂團長期致力於打擊樂耕耘，將國人擊樂作品錄音、製作並出版，多次獲得 *金曲獎肯定。秉持推廣打擊樂藝術之心，數次邀約展演旅外華裔傑出作曲家代表作，並積極發表國

T

taibei

當代篇

● 臺北放送局
● 臺北公會堂
● 臺北教育大學（國立）
● 台北木管五重奏

內外青年作曲家作品，提供擊樂創作呈現之另一空間。曾舉辦三屆「中華民國青年打擊樂作曲比賽暨得獎作品展」（Percussion Music Composing Competition, Taiwan, R.O.C.），將國人擊樂作品推向國際舞臺。第一張專輯《起鼓》（1997）獲第9屆金曲獎最佳演奏人獎、《被丟棄的寶貝》（2002）獲第13屆金曲獎非流行音樂類「最佳古典音樂專輯」獎、《窗外的巴黎》（2019）跨界專輯入圍第30屆 *傳藝金曲獎最佳跨界音樂專輯獎。自1996年至2023年已七次榮獲臺北市傑出演藝團隊。（台北打擊樂團提供）

臺北放送局

參見中廣音樂網、中國廣播公司音樂活動。（編輯室）

臺北公會堂

參見臺北中山堂。（編輯室）

臺北教育大學（國立）

一、日治時期

音樂教育學系可追溯自1948年成立的音樂師範科。而本校校史亦可追溯自1895年首創的芝山巖學堂，1896年改稱臺灣總督府國語學校，1920年依臺灣教育令改名爲臺灣總督府臺北師範學校。1927年因學校組織日益擴大，校地狹小不敷使用，所以分割爲臺北第一師範學校（南門校區）【參見臺北市立大學】，臺北第二師範學校（芳蘭校區）。1943年兩校合併稱爲臺灣總督府臺北師範學校（南門校區收預科及女子部，芳蘭校區收本科生；國語學校及臺北師範學校期間的學籍簿全部移至芳蘭校區），直到1945年日治終了。此時期的音樂教師有 *高橋二三四、鈴木保羅、*張福興、一條愼三郎（參見●）、*柯丁丑、*井上武士、横田三郎、*李金土、*高梨寬之助、池田季文、*田窪一郎等人，相關音樂教育沿革參見 *師範學校音樂教育。

二、二戰之後

1945年12月成立臺灣省立臺北師範學校。

1948年增設音樂師範科，當時招收初中畢業生，修業時間爲三年，取得國民學校教員資格，但須服務三年。1961年改制爲師範專科學校，音樂師範科停止招生。1968年增設五年制的國小音樂師資科，1979年改稱爲音樂科。1987年學校改制爲臺灣省立臺北師範學院，音樂科改名爲音樂教育學系，招收的組別有鋼琴、聲樂、弦樂、管樂、打擊樂、理論作曲和傳統樂器，結業後由教育廳分發至國民小學實習一年，服務四年，授予學士學位。1988年增設音樂教育學系暑期學士班。2000年成立傳統音樂教育研究所，2004年更名爲音樂研究所，目前設有音樂教育、音樂創作、演奏三組，其中演奏組包含鋼琴、聲樂、管樂、弦樂、擊樂、指揮。2005年學校改制爲國立臺北教育大學。目前每年招收學士班一班，日間碩士班一班。歷任科、系主任：師專時期：張寶雲、郭長揚、陳學謙；學院及大學時期：*賴美鈴、楊艾琳、郭長揚、陳永明、*劉瓊淑、裘尚芬、吳博明、黃玲玉（參見●）、*張欽全，現任主任林玲慧。（一、編輯室；二、徐玫玲整理；劉瓊淑修訂）參考資料：181, 342

台北木管五重奏

原名「華興木管五重奏團」，成立於1977年。1979年重新改組後，更名爲「台北木管五重奏團」，是臺灣成立最早，由專業音樂家組成的木管室內樂演奏團體。台北木管五重奏團曾於1989年舉辦第1屆青年木管五重奏音樂比賽，以鼓勵優秀室內樂演奏者演出。在該團近二分之一世紀的演奏經驗中，除了定期音樂會之外，更積極參與《民生報》主辦「藝術歸鄉」、前省教育廳主辦秋季藝術活動、*行政院文化建設委員會（今 *行政院文化部）表演藝術團隊基層巡迴演出、文藝季、高雄市文藝季等大型系列活動。目前成員爲在各大專校院任教的演奏家，包括 *徐家駒（低音管）、莊思遠（法國號）、陳威稜（單簧管）、游雅慧（長笛）、李珮琪（雙簧管）等人。（盧佳培撰）

台北世紀交響樂團

業餘西洋管弦樂團。1968 年由 *廖年賦於臺北市籌創，是以演奏西洋管弦樂曲為主，初創時主要成員多數來自 ⊕藝專（今 *臺灣藝術大學）音樂科以及中小學音樂實驗班【參見音樂班】或是業餘音樂愛好者，由廖年賦擔任樂團訓練及指揮工作。由於樂團素質整齊，演出廣受好評，並定期出國巡迴演出，足跡曾遍及韓、日、美、英、德、法、比、荷、瑞士、奧地利、新加坡等地。1980 年，該團在廖年賦指揮下獲「1980 年維也納青年交響樂團大賽」的首獎。該團不僅是臺北市具有相當歷史的著名業餘樂團，也為臺灣音樂界培養出許多優秀的管弦樂團演奏家，目前國內知名職業樂團中的團員有許多都曾經是世紀交響樂團之團員，目前該樂團隸屬於財團法人世紀音樂基金會之下，該基金會除「台北世紀交響樂團」外，還有「台北世紀演奏家室內樂團」、「台北世紀青年管弦樂團」、「台北世紀青少年管弦樂團」、「台北世紀少年管弦樂團」以及「台北世紀兒童弦樂團」等音樂團體。（余濟倫撰）

臺北實踐堂

1970、1980 年代音樂展演之重要場所。建於 1963 年、位於臺北市延平南路的實踐堂，其演藝廳內有 800 個座位，經常演出音樂節目。其中代表性的音樂演出如 1973 年 *中國現代樂府首次發表會，1974 年第 1 屆中國現代管弦樂展，1975 年中日當代音樂作品交流發表會、吳楚楚（參見❹）個人第一場吉他彈唱會等。

實踐堂最初是中國國民黨產業，但在 2005 年 3 月 21 日回歸國有財產局。現在，它是國家圖書館藝術暨視聽資料中心，提供藝術圖書與視聽資料的閱覽，同時也舉辦各種類型的發表會和展覽。館藏包括中文和外文藝術圖書、期刊、視聽及多媒體資料。由於實踐堂的歷史角色和藝術氛圍，與中心的典藏內涵相互呼應，使其成為一個獨特的藝術文化場所。（編輯室）參考資料：288

臺北市立大學

簡稱（臺）北市大，為臺北市立教育大學與臺北市立體育學院於 2013 年 8 月 1 日合併而成之綜合性大學，隸屬臺北市政府教育局，是全臺灣目前唯二由地方政府管轄的公立大學，更是唯一非直接隸屬於教育部的公立大專院校。其歷史悠久，最早可追溯至創立於 1895 年的芝山巖學堂。當時的日本政府在士林芝山巖設置國語學堂，以培養翻譯人才及傳習日本語為鵠的。1896 年設國（日）語學校於現址（臺北市中正區愛國西路 1 號）。其間經過多次更名，從臺灣總督府國語學校、臺灣總督府臺北師範學校、臺灣總督府臺北第一師範學校，歷經臺北第一、第二師範學校合併，到臺灣總督府臺北師範學校、臺灣省立臺北女子師範學校、臺灣省立臺北女子師範專科學校，至 1967 年改隸臺北市立女子師範專科學校，1979 年更名為臺北市立師範專科學校，並開始招收男生。2005 年 8 月改制為臺北市立教育大學。2013 年學校因併校改名為臺北市立大學。

1969 年成立音樂科，創科科主任為 *陳澄雄，1987 年升格為臺北市立師範學院，音樂科也改制為音樂教育學系，設立鋼琴、聲樂、管樂、弦樂、打擊樂、理論作曲和傳統樂器。2007 年更名音樂學系。目前大學部除了音樂表演與創作組，亦設有音樂教育組和應用音樂組。2000 年增設音樂藝術研究所，第一任所長為 *林公欽，設有演奏（唱）、*音樂教育及音樂學等三個組別，演奏（唱）組包含鋼琴、聲樂、管樂、弦樂、擊樂、作曲及指揮，另設有碩士在職專班。歷任系主任：陳澄雄、楊文貴、劉文六、莊瑞玉、林公欽、黃俊妹、歐遠帆、歐玲如、林小玉、郭曉玲。現任主任為 *陳冠宇。（徐玫玲整理、陳冠宇修訂）參考資料：356

臺北市立國樂團

簡稱北市國。臺北市立國樂團（英文名為 Taipei Chinese Orchestra，簡稱 TCO）成立於 1979 年 9 月 1 日，由時任 *臺北市立交響樂團團長 *陳暾初負責籌建，原隸屬於臺北市政府教育局，1999 年 11 月 6 日改隸臺北市政府文化局，是

臺灣第一個由政府斥資成立的公立專業國樂團。初以臺北市立福星國民小學大禮堂爲排練場所，1983 年 10 月遷入 *臺北市立社會教育館六樓，2001 年 11 月遷入 *臺北中山堂，2010 年 5 月移駐臺北市中華路一段 53 號，作爲該團排練場所。1979 年 9 月陳暾初兼任首任團長，指揮兼副團長 *王正平。1984 年 6 月 *陳澄雄接任第二任團長兼指揮，副團長李時銘、邵明仁及指揮李時銘、*郭聯昌相繼擔任。1991 年 5 月王正平接任第三任團長，副團長郭玉茹，指揮 *陳中申；2004 年王正平轉任音樂總監，2005 年 7 月副團長郭玉茹代理團長職務，音樂總監出缺。2007 年 3 月 *鍾耀光接任第四任團長，副團長郭玉茹、張佳韻、陳小萍接續擔任，音樂總監邵恩；2012 年 7 月音樂總監改爲首席指揮，2013 年 1 月由 *瞿春泉擔任。2015 年 5 月 *鄭立彬接任第五任團長，副團長陳小萍，首席指揮瞿春泉。2021 年 5 月陳鄭港接任第六任團長，副團長陳小萍，首席指揮瞿春泉、張宇安接續擔任。樂團編制除了團長、副團長、指揮之外，計有專任團員 50 名，行政人員 24 名。團員經嚴格考試招聘，均爲一時之選。樂團業務包括音樂展演、推廣教育、研究出版三大項目：

一、音樂展演

國樂演奏爲 ● 北市國的主要音樂活動，經常舉辦專題、校際、社區、巡迴等音樂會，每年邀請海內外器樂名家同臺演出，辦理超過百餘場各種型態的音樂會。曾出訪美國、加拿大、英國、荷蘭、比利時、法國、德國、奧地利、瑞士、捷克、澳洲、中國大陸（含香港、澳門）、日本、韓國、菲律賓、馬來西亞、新加坡等 20 餘國，參加「慶祝美國立憲二百週年音樂會」、「鳳凰城締結姊妹市二十週年音樂會」等文化外交演出活動，是臺北市重要文化大使之一。2018 年 11 月赴美國紐約市卡內基音樂廳演出，是首個登上卡內基音樂廳演出的臺灣樂團。

早期曾經參加臺北市「露天藝術季」、「週六藝文活動」、「臺北市藝術季」〔參見臺北市音樂季〕的演出。1988 年起策劃承辦 *臺北市

傳統藝術季，以歌、樂、舞、劇爲節目主軸，邀請海內外著名音樂家或表演團體合作演出，爲臺北市每年春季舉行的大型傳統藝術活動；歷年來推出過多個頗具特色的專題性系列音樂會，例如臺北古琴藝術節（2000）、臺北胡琴藝術節（2004）、臺北笛管藝術節（2005）、臺北彈撥藝術節（2006）、臺北吹打藝術節（2007）。

2007 年起，以「樂季」概念規劃年度節目，並以開創性的「跨界節目」爲規劃主軸，邀請中西國際名家合作，成爲該團樂季節目的一大特色。

2017 年起推出「TCO 劇院」，以「一年歌劇，一年音樂劇」，每年推出一部原創性音樂劇場作品，如歌劇《李天祿的四個女人》（2017）、音樂劇《賽貂蟬》（2018）、歌劇《我的媽媽欠栽培》（2019）、音樂劇《當金蓮成熟時》（2021）、歌劇《蔥仔開花》（2022），受到樂壇矚目。

二、推廣教育

爲了充實樂曲來源，於 1986 年起舉辦六屆國樂作曲獎，1987 年起又陸續舉辦中國作曲家研討會，邀請海內外著名作曲家共同參與，探討國樂創作之理論與實際，並由作曲家發表作品；1990 年代，臺灣的國樂當代作品，有百分之九十以上都是由該團發表。2003 年開始不定期承辦 *行政院文化建設委員會（今 *行政院文化部）民族音樂創作獎。此外，亦經常邀請海內外著名作曲家爲該團創編新曲。

深植國樂教育於學校音樂教育當中，也是該團推廣業務的重點。在國小師資方面，由教育局規劃，自 1986 年起由臺北市教師研習中心與該團合作，共同承辦國樂研習會，每年一次。1991 年 1、2 月，陳澄雄曾爲 *國家音樂廳策劃兒童國樂巡禮節目，同年 3 月起由該團接踵承辦，更名爲兒童國樂天地；此後，該項業務成爲該團的經常性業務，利用餘暇時間不定期舉辦，每年十多場，分派團員到各校演出。迄 2005 年，由臺北市教育局與文化局將兩案整合，擴大實施，包含 *國樂、西樂、美術、戲劇等藝術教育，共同推出「育藝深遠

——臺北市藝術與教育結合方案」，形成每年必須舉辦的學制化藝術教育政策，研習對象為國小教師和學生，由各校規劃學生到中山堂聆聽音樂會，其中國小六年級學生須欣賞❶北市國的演出。

為了提升附設團的演奏技術，自1984年開始舉辦四次的青少年國樂研習營。為了讓一般國樂社團也能夠受惠，1992年起擴大為國樂研習營。此外，還有專為有興趣於樂團指揮而設的「指揮研習營」。

為了提升專業演奏家的技術，自1987-1992年間承辦❶文建會的「民族器樂協奏大賽」共五屆，項目以笛、二胡、琵琶（參見❶）為主，其中柳琴、阮咸、揚琴、笙、簫、嗩吶、小合奏等亦曾列入比賽項目。1994年起由該團主辦「臺北市民族器樂大賽」，以笛、二胡、琵琶為比賽主要項目，2007年起，古箏、揚琴、打擊及指揮等項目亦曾被納入比賽項目。

❶北市國成立有七個附設樂團，包括1984年春成立青少年國樂團，1990年7月更名為青年國樂團，成員由音樂科系學生組成。1993年1月成立市民國樂團，由社會人士組成。2001年2月成立教師國樂團，由各校在職教師組成。2003年9月成立少年國樂團，由國小、國中愛好國樂者組成。2008年成立青少年國樂團，由國、高中國樂愛好者組成。2010年12月成立學院國樂團，由臺灣各音樂院校畢業生或應屆畢業生組成。此外，為配合大型歌劇或聲樂演出，於1985年8月成立合唱團。

三、研究出版

該團於1984年元月創刊《中國音樂通訊》雙月刊，第3期後更名為*《北市國樂》，1986年後改為月刊發行。初期以報紙形式刊載，1992年7月起改為雜誌版；2008年更名《新絲路》雙月刊，2015年起改以數位電子檔方式持續發行至今。在學術方面，該團舉辦不定期的專題講座、民族音樂研討會等活動。同時陸續出版有聲資料（錄音帶、錄影帶、CD、DVD等）、書籍、樂譜、論文集等出版品，其中應瑞典BIS唱片公司及NAXOS國際唱片公司邀請，合作灌錄專輯唱片，發行全球。2005年以

《絲竹傳奇》專輯CD榮獲第16屆*金曲獎傳統暨藝術音樂作品類「最佳專輯製作人獎」和「最佳演奏獎」；2010年以《胡旋舞》專輯CD榮獲第21屆*傳藝金曲獎「最佳民族樂曲專輯獎」及「評審團獎」；2013年以《擊境》專輯CD榮獲第24屆傳藝金曲獎「最佳作曲人獎」；2017年以《臺灣音畫》專輯CD獲第28屆傳藝金曲獎「最佳詮釋獎（指揮）」；2018年以《瘋・原祭》專輯CD獲第29屆傳藝金曲獎「最佳專輯製作人獎」，《李天祿的四個女人》專輯DVD獲「最佳創作獎（作詞類獎）」。（林江山撰、鍾永宏修訂）

臺北市立交響樂團

1969年5月10日臺北市立交響樂團（Taipei Symphony Orchestra，以下稱TSO）正式成立，為臺灣第二個公設專業樂團。前身為1961年成立的臺北市教師交響樂團，隸屬於臺北市政府教育局，1999年臺北市政府文化局成立，樂團改隸於文化局。五十多年來締造的首演紀錄不計其數，演出形式多樣，舉凡歌劇、芭蕾、戲劇、交響樂等，年度歌劇製作更是TSO每年的指標性節目。TSO亦承擔臺北市國際文化交流、豐富民眾音樂生活的使命，舉凡音樂廳、學校、公園、社區都有TSO的足跡。

TSO歷任音樂總監*陳秋盛、安德拉斯・李格悌（Andras Ligeti），首席指揮吉博・瓦格（Gilbert Varga）、伊利亞胡・殷巴爾（Eliahu Inbal）等，共同樹立樂團獨特的聲音，每年演出50餘場節目。

TSO的核心工作分為音樂與歌劇製作、國際交流、音樂及教育推廣等三大核心：

一、音樂與歌劇製作

1979年春，前總統李登輝，時任臺北市市長，為推動臺北市文化建設，指示TSO籌辦*臺北市音樂季，首開臺灣大型音樂季之先河，歷年音樂季演出歌劇、芭蕾、交響樂等，皆受國人喜愛，尤其歌劇方面製作及演出水準，在國內堪稱第一，自1980年至2018年共演出25部歌劇，其中《茶花女》（La Traviata, 1980, 1989, 1999, 2005）演出達四次。歌劇製

作已成為 TSO 歷年節目傳統，除持續推出經典歌劇的演出，TSO 並演出 20 世紀現代作品，如2000年音樂季首演譚盾之多媒體歌劇《門》。歷年邀請合作的知名音樂家亦不計其數，例如女高音安娜·涅翠科（Anna Netrebko）、安琪拉·蓋兒基婭（Angela Gheorghiu），小提琴家祖克曼（Pinchas Zukerman）、凡格羅夫（Maxim Vengerov），大提琴家 *馬友友、羅斯托波維奇（Mstislav Rostropovich），指揮家泰密卡諾夫（Yuri Temirkanov）、單簧管演奏家莎賓·梅耶（Sabine Meyer）、長號演奏家林柏格（Christian Lindberg）、作曲家譚盾等。2018 年亞洲首演郭貝爾音樂劇場《代孕城市》。製作朝向跨域、多元，邁向未來數位科技新境界。

二、國際交流

積極參與國際樂壇之音樂交流，曾赴奧地利、美國、日本、俄羅斯、法國、西班牙、德國、盧森堡、新加坡、中國、菲律賓等地演出；近年來更參與許多國際藝術節慶及重要活動，如上海世界博覽會（2010）、亞洲文化推展聯盟大會閉幕演出（2011）、日本金澤、富山及東京熱狂之日音樂節（2012）、日本巡迴（2014）、法國漢斯夏日漫步音樂節（2015）、上海國際藝術節（2016）、美國巡迴（2017）、中國大陸巡迴（2019），2019 年 11 月應華府表演藝術協會（Washington Performing Arts）邀請於美國華府演出、捷克布拉格（2020）等。頻繁的國外邀約與演出，TSO 已成為亞洲備受矚目的樂團。

三、音樂及教育推廣

培養音樂人口、培育演奏人才，豐富市民音樂生活為 TSO 所重視的任務；平日除持續規劃與辦理巡迴臺北市各行政區展演之「文化就在巷子裡」社區音樂會外，對於音樂教育的推廣亦不遺餘力，每一年均針對全臺北市國小五年級的學童，在 *臺北中山堂舉辦 20 餘場次的「育藝深遠」音樂會，主要目的為讓臺北市學童體驗進音樂廳聽音樂會的經驗，培養未來音樂人口。1988 年、1991 年及 1994 年共舉辦三屆國際小提琴大賽，供愛樂人士觀摩切磋。為了拔擢青少年優秀音樂人才，自 2005 年起陸續辦理「明日之星」甄選活動，甄選出鋼琴、弦樂、木管、銅管樂器組等多位青年演奏者，安排他們與樂團合作演出協奏曲，增加學習觀摩切磋之機會。TSO 另設有管樂團、室內樂團及合唱團三個附設團，培育青年演奏人才並承擔音樂推廣的任務。更透過有聲出版品向世界樂迷發聲。2021 年發行《殷巴爾 in Taipei——貝多芬第 6、7 號交響曲》專輯，同步於線上串流平臺發行。陸續發行有聲出版品包括：《阿爾堅托 / 洛赫貝爾格單簧管協奏曲》（2001）、《莫札特 / 韋伯低音管協奏曲》（2002）、《李斯特匈牙利狂想曲》（2001）、《慶典序曲》（2004）、《青少年音樂會》（2004）、《管，它是什麼聲音——聽見全世界》（2004）、《炫技大提琴》（2005）、《經典原味莫札特》DVD（2006）、《TSO 精選小夜曲》（2017）、《交響臺北 I、II》（2019）、《寂靜之聲》（2020）、*錢南章第五號交響曲《臺北》（2022）等。

歷任團長包括 *鄧昌國（1969.5-1973）、陳暾初（1973.10-1985.12）、陳秋盛（兼指揮）（1986.1-2003.9）、*徐家駒（2004.2-2009.8）、黃維明（2009.12-2012.11）、*陳樹熙（2016.03-2017.2）、何康國（2018.2-2021.1）、宋威德（2021.4-2022.6）。

歷任指揮包括 *徐頌仁（指揮兼副團長）（1976-1983）、蘇正途（1997-?）、陳秋盛（1986.1-2003.9）、安德拉斯·李格悌（Andras Ligeti）（2005-2006）、吉博·瓦格（Gilbert Varga）（2013-2018）、伊利亞胡·殷巴爾（Eliahu Inbal）（2019-2022）。（徐家駒撰、臺北市立交響樂團修訂）

參考資料：357

臺北市立教育大學

參見臺北市立大學。（編輯室）

臺北市立社會教育館

於 1961 年成立，位於臺北市八德路三段 25 號，隸屬於臺北市政府。除八德路總館外，所轄包含文山分館及延平活動中心。館內包含市民文化活動中心、戶外藝術廣場、會議室、展覽室等區域，是一座綜合性的藝文演出與推展教育

空間。文化活動中心提供音樂、戲劇、舞蹈等各類型演出，設有觀衆席一到三樓，共 1,146 個座位。2002 年 7 月，文化活動中心動工整修，2003 年 3 月重新開放，更名爲「城市舞臺」，以其專業而具現代感的形象與設計，獲得臺北市政府都市發展局舉辦的第 5 屆臺北市都市景觀大獎首獎。「城市舞臺」重新定位爲一綜合性中型劇場空間，以一流劇場爲目標，提供民衆和藝文團體表演與休閒環境。除了專業性的藝術表演內容之外，將藝術與生活、民衆做結合，亦爲主要發展規劃。因此，藝術研習、展覽講座推廣、基層藝文活動辦理、社區文化之營造等活動，均屬重要業務範圍。（黃姿盈整理）

參考資料：360

台北室內合唱團

成立於 1992 年 8 月，是由一群熱愛合唱音樂者所組成，歷任指揮包括陳雲紅、梁秀玲、翁佳芬等人，演出足跡橫跨歐、亞、美洲，包括丹麥、英國、法國、義大利、奧地利、德國、西班牙、匈牙利、斯洛維尼亞、美國、日本、澳門、香港等地。該團自 1997 年起，曾經多次獲選 *行政院文化建設委員會（今 *行政院文化部）傑出演藝扶植團隊；而除了音樂演出品質廣受肯定之外，該團更成爲國內合唱團少見的國際比賽常勝軍之一，例如 2003 年參加義大利第 42 屆 Seghizzi 國際合唱大賽獲得民謠組第一名、2006 年參加匈牙利第 22 屆巴爾托克國際合唱大賽暨民謠藝術節獲得室內合唱組第一名與大賽總冠軍，並於 2010、2021 年多次榮獲 *傳藝金曲獎最佳演唱獎，在比賽與演出的場合向世界展現臺灣的合唱水準。（車炎江撰、編輯室修訂）

臺北藝術大學（國立）

簡稱北藝大。1979 年行政院頒布「加強文化及育樂活動方案」，決定籌設一所培育藝術創作、展演及學術研究人才之高等學府，於是成立「國立藝術學院」籌備處，廣邀藝術界、教育界人士參與建校籌設，草擬「國立藝術學院建校計畫綱要」。1982 年藝術學院正式成立，鮑幼玉擔任首任院（校）長。學院初設音樂、美術、戲劇三學系。校址暫借臺北市辛亥路三段 30 號國際青年活動中心二、三樓，並單獨辦理招生及考試，1983 年增設舞蹈學系，完成基本四系的設置。1985 年 4 月，全校暫遷臺北縣蘆洲鄉原僑生大學先修班校址。1991 年 7 月正式遷校至關渡校區。2001 年起改名爲「國立臺北藝術大學」，共七大學院，分別爲音樂、美術、戲劇、舞蹈、文化資產、電影與新媒體以及人文學院。

一、音樂學系

成立於 1982 年，創系主任爲 *馬水龍，最初設有理論與作曲、指揮、聲樂、鋼琴、木管、銅管、擊樂與傳統樂器（古琴【參見●古琴音樂】、琵琶【參見●南管琵琶、琵琶】）八組主修。設立宗旨是「以中國音樂傳統爲根基，培養專業的演奏及創作人才，開創世界性的中國音樂」，並以探討臺灣傳統音樂、瞭解東西方音樂文化、培養創作專業人才及演奏專業技巧、加強音樂理論分析與詮釋、增進人文基礎修養、加強相關表演藝術之訓練、實施科際整合與交流爲教學目標。大學部也曾設立音樂學組，1995-2000 年，共招生六屆，後因博士班成立，故停止大學部音樂學組招生。音樂碩士班成立於 1990 年，設立 *音樂學及作曲兩個組別，1996 年時再增加演奏組。1999 年音樂學系由五年制改爲四年制。2000 年音樂學系與音樂碩士班調整爲音樂碩士班（主修作曲、鋼琴、聲樂、指揮）、管弦與擊樂研究所（主修管樂、弦樂、擊樂）、音樂學研究所，與傳統音樂學系形成兩系兩所的架構。2001 年國立藝術學院改名爲國立臺北藝術大學，設立音樂學院，音樂學系成立音樂博士班與碩士在職專班，博士班設有作曲、音樂學、鋼琴、弦樂（小提琴）以及擊樂等主修。爲增加學生學習與未來職涯的銜接訓練，於 2018 年與 *國家交響樂團合作設立「樂團職銜學分學程」。2019 年 *音樂學研究所開拓組別，分組爲「學術研究組」與「演奏與實際組」。歷任主任：*馬水龍、*劉岠渭、*徐頌仁、*顏綠芬、*朱宗慶、劉慧謹、蘇顯達，現任主任爲 *盧文雅。

二、傳統音樂學系

　　成立於 1995 年，呂錘寬〔參見●〕為創系系主任，該系為培育傳統音樂〔參見●漢族傳統音樂〕及理論專業人才；以傳承、研究並發展傳統音樂為宗旨；在教學方法上透過傳統文化的傳承理念與經驗，結合傳統與現代，提高與發展傳統音樂的藝術性與學術性；充實專業性演奏技巧之餘，並加強傳統音樂理論的學術研究。該系設有古琴〔參見●古琴音樂〕與琵琶〔參見●〕兩種樂器主修，合為「樂器組」，另設南管〔參見●南管音樂〕、北管〔參見●北管音樂〕「樂種組」主修項目。1998 年傳統音樂學系增設音樂理論組，與樂器組、樂種組合計三組，共有古琴、琵琶、南管樂、北管樂與音樂理論五項主修。2007 年設立傳統音樂學系碩士班，含有演奏組與理論組。歷任主任：呂錘寬、*游昌發、*王海燕、*潘皇龍、*吳榮順，現任主任為蔡淩蕙。（徐玫玲整理、盧文雅修訂）

臺北中山堂

位於臺北市延平南路 98 號。原址乃清末之臺北布政使衙門。1928 年日人為紀念日皇裕仁登基，乃擇定此地建築臺北公會堂。1931 年 11 月開始動工，至 1936 年 11 月完工，共花費 98 萬。總建坪 3,185 坪，內有容納 1,200 餘人之大禮堂、千餘人之大餐廳及貴賓室、集會室等。該建築物由總督府營繕課、日本建築家井手薰設計，採取當時現代主義折衷樣式，並融合西班牙回教式建築風格於其中。使用鋼骨水泥結構，內設大會堂、小會堂及餐廳等，大廳約可容納 2,400 人，規模僅次當時之東京、大阪、名古屋，居第四位。公會堂乃是日本專為都會區集會場所設計的公共建築，落成後成為當時臺北文化活動最主要之展演場所。

　　1945 年日本戰敗，該會堂被選為「中國戰區臺灣省受降典禮」的地點，同年正式更名為臺北市中山堂。此時期中山堂的主要功能，為國民大會開會所在地、政府接待外賓之場所，以及提供政府或民間團體舉辦重大集會之空間。除了公務場域之外，中山堂也是當時臺灣島內最好的藝術表演場地之一，許多享譽國際交響樂團曾在此演出，而臺灣當時重要的藝文團體表演，如雲門舞集〔參見林懷民〕的首演、1970 年代的民歌〔參見四校園民歌〕表演、戒嚴時期西洋流行音樂的引介演出等，皆在此舉行。1992 年 1 月，中山堂被政府認定為國家二級古蹟，1998 年封館整修，於 2001 年重新開放，其中有中正廳與光復廳兩個音樂展演場所。同年 12 月，*臺北市立國樂團由*臺北市立社會教育館遷駐於此，定期舉辦音樂會演出。中山堂為臺北藝文活動的重要表演場地之一，為音樂、戲劇、舞蹈等節目、電影播放等活動之演出平臺。除此之外，中山堂亦常擔任重要文藝獎項的頒獎場所，包括第 7 屆與第 8 屆的*國家文藝獎（2003、2004）、第 10、16、19 屆臺北文化獎（2006、2012、2015）、第 25、26 屆*傳藝金曲獎（2014）、第 6 屆臺北市傳統藝術藝師獎（2015）、臺北電影節開幕典禮等。2019 年臺北中山堂經由*文化部文化資產局公告指定為國立古蹟。（黃姿盈撰、編輯室修訂）參考資料：355, 358

臺北市傳統藝術季

創立於 1988 年，由臺北市政府主辦，*臺北市立國樂團負責策劃和承辦，於每年春季定期在臺北市舉行，是臺灣地區規模最大、活動歷史最為久遠的傳統音樂盛會，經常邀請海內外藝術家共同參與。臺北市傳統藝術季係由「臺北市民俗藝術月」之第十項「傳統藝術之夜」拓展而來。1986 年臺北市政府為了配合春節、元宵節、觀光節活動，特定該年 2 月為臺北市民俗藝術月，舉辦包括花燈車遊行、書法比賽、剪紙、燈謎、民俗園、民俗遊藝、傳統藝術之夜等大型民俗活動。●北市國受邀參加傳統藝術之夜表演，於是由時任團長之*陳澄雄建議在臺北市民俗藝術月中增設「傳統藝術之夜」項目，由教育局報請許水德市長（1985-1988）核准後，同年開始實施，並動用市政府預備金，由●北市國負責策劃和執行，以傳統藝術為主要展演內容，包括傳統戲劇、民歌、音樂、舞蹈、民俗技藝等項目，為期一周，展演場地為*臺北市立社會教育館文化活動中心。

1987年許水德市長指示將臺北市「藝術季」分成四段辦理，全年四季均有藝術表演，於是將「傳統藝術之夜」分出，另外擴展成臺北市傳統藝術季，每年於春季定期舉行，由臺北市政府主辦，➕北市國承辦，自1988年開始實施，展演場所最初以臺北市立社會教育館文化活動中心爲主，並邀請海內外藝術家共同參與，表演項目包括歌、樂、舞、曲藝音樂、戲曲音樂等五大類，同時舉辦學術演講和討論會。1999年11月6日➕北市國由教育局改隸屬於文化局，文化局成爲藝術季的策劃單位，➕北市國、*臺北中山堂管理所爲承辦單位。2001年12月➕北市國由臺北市立社會教育館遷駐臺北中山堂，此後臺北中山堂成爲臺北市傳統藝術季的主要展演場所。展演內容方面：除了*國樂表演外，尙包括臺灣的民歌（參見●）、歌仔（說唱）（參見●）、南北管〔參見●南管音樂、北管音樂〕、歌仔戲（參見●）、布袋戲（參見●）、客家音樂（參見●）、原住民樂舞〔參見●原住民歌舞表演〕，以及大陸來臺的民間音樂、曲藝、戲曲音樂、舞蹈和歌舞劇等，內容相當廣泛，涵蓋歌、樂、舞、劇等形式。早期以邀請自由世界華人音樂家爲主，兩岸開放交流後，大陸音樂家和表演團體成爲經常邀請的對象。2000年初，特別以國樂器爲專題，規劃「胡琴藝術節」（2004）、「笛管藝術節」（2005）、「彈撥藝術節」（2006）、「吹打藝術節」（2007），爲各項國樂器舉辦專題音樂會、樂器展覽和論壇，並邀請海內外著名音樂家共同參與。2007年起臺北市傳統藝術季開始以「系列」形式推出，如敦煌系列（2008）、天山系列（2008）、梁祝系列（2009）、絲路系列（2009、2010）、國樂新動力系列（2010）、團長精選系列（2010）、歡樂建城系列（2014）、胡琴世界系列（2015）、藝享系列（2016-）、世界風系列（2017）、小而美系列（2017-）。2017年起，又推出「TCO劇院」，以「一年歌劇，一年音樂劇」時程，每年推出一齣本土原創作品，如歌劇《李天祿的四個女人》（2017）、音樂劇《賽貂蟬》（2018）、臺灣歌劇《我的媽媽欠栽培》（2019）、國樂

臺語歌劇《蔥仔開花》（2022）。2020年至2022年間因嚴重特殊傳染性肺病（COVID-19）疫情肆虐，TCO劇院演出進程亦受到影響。歷年來，除了自製節目外，也公開甄選臺灣本地優秀傑出表演團隊參與演出，每年均受到表演團隊高度矚目與期待。（林江山撰，鍾永宏修訂）

參考資料：163, 164

臺北市教師管弦樂團

*臺北市立交響樂團前身，成立於1961年，由時任臺北市教育局督學*李志傳、教師顏丁科、林連發等人發起，結合臺北市中小學教師組成的業餘管弦樂團。樂團成立之初人員編制僅30人，當時係借用臺北市立福星國小數間教室作爲辦公室，並以該校音樂教室暫充樂團排練場所。（編輯室）參考資料：109

臺北市女子師範專科學校

簡稱女師專〔參見臺北市立大學〕。（編輯室）

臺北市音樂季

爲國內最早之大型音樂活動。1979年春，時任臺北市市長的李登輝，非常重視市民文化生活的提升，爲推動臺北市文化建設，指示*臺北市立交響樂團籌辦「臺北市音樂季」。由當時➕北市交團長*陳暾初策劃，邀請我國海內外音樂家共襄盛舉，於同年的8、9月間連續演出28場，開創國內大型藝術活動之先河。參與演出的計有姚明麗古典芭蕾舞團演出《天鵝湖》（Swan Lake）、姜成濤獨唱*陳澄雄指揮演出的中國民謠獨唱會、*陳必先鋼琴獨奏會、*簡明彥小提琴獨奏與➕省交（今*臺灣交響樂團）的交響樂演奏會、馮德明琵琶（參見●）獨奏會（其中一首曲目由➕北市交協奏）、聲樂家*吳文修、邱玉蘭、辛永秀、*陳榮貴及*張清郎的中國歌曲演唱會、辛明峰小提琴獨奏與*台北世紀交響樂團的交響樂演奏會、*鄭思森指揮*中廣國樂團的*國樂演奏會、*林昭亮小提琴獨奏會、*郭美貞指揮台北愛樂交響樂團（國泰）的交響樂演奏會、*吳文修導演*徐頌仁指揮➕北市交演出雷昂卡伐洛（R. Leoncava-

llo）的歌劇《丑角》（Il Pagliacci），以及由 ⊕藝專（今 *臺灣藝術大學）國樂科演出的中國古今樂舞欣賞會等。

　　1980 年，為加強「音樂季」的節目內容，加入了舞蹈節目，因此名稱改為「臺北市音樂舞蹈季」。演出增為 46 場，除了⊕北市交、⊕北市國、⊕省交的演出外、還有林昭亮與 *國防部示範樂隊的小提琴協奏曲之夜、*陳藍谷帶領的臺北室內樂集演出的室內樂之夜、呂培原琵琶古琴（參見⬤）獨奏會、楊直美鋼琴獨奏會、姚明麗古典芭蕾舞團演出《睡美人》（Sleeping Beauty）、吳文修導演威爾第（G. Verdi）的歌劇《茶花女》（La Traviata）以及由辛永秀、鄧先印、葛麗絲茜、黃耀明、麥修斯演出「你喜愛的歌演唱會」，空軍大鵬國劇團演出國劇舞蹈選粹，此外並邀請世界名家前來參加演出，如：鋼琴家克勞德・法朗克（Claude Frank）、大提琴家納坦尼爾・羅申（Natbaniel Rosen）、小提琴家尤金・弗多（Eugene Fodor）以及紐約「莫瑞・路易士舞團」（Murray Louis Dance Company）演出現代舞等，節目內容更見充實與繽紛。1981 年名稱改為「臺北市藝術季」，節目內容再增加戲劇部分，如此一來，節目包羅萬象，演出場次增加至 70 場。至此「臺北市藝術季」形態已趨成熟，成為一個國際性的文化活動，同時為臺北市民及國人提供高水準的表演藝術節目，提升藝術欣賞的能力。1988 年起，由於工作任務的區分，由⊕北市交專責西洋古典音樂部分的演出活動，名稱改回「臺北市音樂季」，同時由⊕北市國開始承辦「臺北市傳統藝術季」。至此「臺北市音樂季」的呈現完全針對音樂來設計，內容更顯充實。近年由於國際表演團體來臺演出的管道越來越多元，因此以「臺北市音樂季」為名的國際邀演活動逐漸減少。（林東輝撰）

台北市中華基督教青年會聖樂合唱團

又稱台北 YMCA 聖樂團，由林和引與鄭錦榮所創立。先是林和引以當時臺北市各教會聖歌隊人員作為基本班底，並請 *高慈美與 *德明

利姑娘擔任雙鋼琴伴奏，於 1948 年 12 月舉辦首屆「彌賽亞慈善演唱會」。林和引過世之後，由長老教會牧師鄭錦榮繼承其遺志，於 1954 年間創辦聖樂合唱團；其後並於 1957 年正式改組成立「台北市中華基督教青年會聖樂合唱團」。該團延續基督教聖樂傳統，以促進聖樂、傳揚基督福音、舉辦公益慈善音樂活動為創團宗旨，每年均固定於 12 月間舉行彌賽亞慈善音樂會，並將該場音樂會演出收入作為冬令慈善救濟之用，是故又暱稱為「彌賽亞合唱團」。該團是臺灣目前少數音樂歷史悠久的現存合唱團體之一。歷年來曾邀請林和引、*王沛綸、陳泗治、毛克禮夫人、*鄧昌國、*游昌發、*陳秋盛、徐威廉、賴明德、*李君重、鄭錦榮等人擔任指揮，鋼琴伴奏則包括鄭吳淑蓮（鄭牧師娘）、德明利姑娘、高慈美、*高錦花、羅根夫人等音樂家。（車炎江撰）參考資料：59, 354

臺東大學（國立）

位處美麗太平洋畔的臺東大學音樂學系，源自臺東師範學院音樂教育組，於 1998 年隨學校轉型改設為音樂教育學系，主要功能為培育國小音樂師資。2006 年 2 月奉教育部核准籌設音樂學系，並自 2006 年 8 月 1 日起正式從音樂教育系轉型為「音樂學系」，以培育具有音樂專業能力之基礎人才為主目標，保留音樂教育並增設原住民音樂文化〔參見⬤原住民音樂〕人才培育等三個功能。更於 101 學年奉准增設音樂研究所。該系亮點是以結合原住民音樂文化展演、研究、教學運用等三方面的教育理念並融入流行音樂於應用課程模組。音樂學系組訓有管弦樂團、合唱團、管樂團、弦樂團、室內樂團以及原住民歌舞團。教學設備方面配合知本新校區的重新規劃，於 2007 年 9 月完工啟用全新人文學院大樓及可容納 380 人座的小巨蛋型演藝廳以符合音樂系之教學需求。

　　臺東大學音樂學系秉持師範教育體系〔參見師範學校音樂教育〕之勤奮刻苦精神，從音樂教育組、音樂教育系到音樂學系，短短幾年數度轉型，在困境中充滿教學活力與希望，致力

T

taibeishi

當代篇

- 台北市中華基督教青年會聖樂合唱團
- 臺東大學（國立）

於「以演出帶動教學」的理念，展演團隊足跡遍及海內外，並兩度入選*國家音樂廳展演，建國百年首創原住民歌劇進入*國家歌劇院等幾個地點巡迴演出。並以原住民音樂文化融入國歌，於建國百年國慶演唱後，深獲海內外華人的讚譽。目前專任 10 位，兼任 26 位。歷任系主任為金信庸、謝元富、林清財、郭美女，現任主任為林清財。（林清財撰）

臺南大學（國立）

1899 年 6 月 30 日設置臺南師範學校，初任校長為澤村勝支，校址設於臺南縣廳三山國王廟。首屆學生以修業年限六個月的國語傳習所甲科畢業生為對象，正式入學許可者為 42 名，臺南師範學校第一屆學生從此誕生〔參見師範學校音樂教育〕。1901 年 11 月 11 日臺灣總督府調整行政區域，將原來三縣制（臺北、臺中、臺南）改為 20 廳制，廢縣置廳，並將師範學校改隸臺灣總督府，由臺灣總督管理監督。師範學校地位雖然提高，但公學校數遲遲不增，出現教師過剩問題，臺灣總督府財政尚未獨立，須依賴日本政府補助，師範畢業生無出路，形成教育投資的浪費；為節省公帑，決於 1902 年 3 月 20 日宣布將臺北、臺中師範學校廢校，合併於日語學校及臺南師範學校，臺中師範尚有半數學生 47 名轉入臺南師範就讀。為訓育統一及節約經費，終於 1904 年 7 月 10 日臺南師範亦奉令停辦，至此弦歌中輟，學生遂轉到臺北的臺灣總督府國語學校師範部。總督府修改國語學校官制，於 1918 年 7 月 19 日公布「修訂國語學校規則」，名稱為「臺灣總督府國語學校臺南分校」，同時設立國語學校臺南分校，1919 年 1 月 4 日公布「臺灣教育令」（共分 6 章 32 條，在臺灣的一切教育設施，以此為根據），正式改「國語學校」為「臺北師範學校」；4 月 1 日公布「臺灣總督府師範學校官制」，將臺南分校改為總督府臺南師範學校，與「臺北師範學校」都直屬總督府。1922 年 3 月 10 日再遷至臺南臺地之桶盤淺段，歷經三度遷移，確定現址於臺南市的「桶盤淺」段之樹林街，落地生根開枝散葉。

1946 年 1 月 5 日國民政府接收後，改名為臺灣省立臺南師範學校，設三年制普通師範科，本校預科改為屏東分校。10 月，屏東分校獨立，改稱臺灣省立屏東師範學校〔參見屏東大學〕。1963 年 8 月改制為臺灣省立臺南師範專科學校，設立五年制國校師資科並增設夜間部。1987 年 7 月 1 日改制為臺灣省立臺南師範學院，設立初等教育學系、語文教育學系、社會科教育學系、數理教育學系、特殊教育學系。1991 年 7 月 1 日改隸為國立臺南師範學院，增設初等教育研究所、音樂教育學系並設立碩士班、幼兒教育學系。1992 年音樂教育學系正式招收第一屆學生。2004 年 8 月 1 日改名為國立臺南大學，成功轉型為具教育、人文、理工、環境與生態、藝術與管理六大學院的綜合型大學。音樂教育學系更名為音樂學系，音樂學系隸屬於藝術學院，在課程規劃上兼顧音樂演奏與教學能力，並增設跨領域課程，如爵士音樂理論實作、電腦音樂、流行音樂等，針對現今社會環境提升學生就業能力。並設有碩士班及中等教育學程，以音樂教學為主軸，因應教育改革及藝術教育教學現場需求，培育具備音樂教育推展能力與音樂演奏專業，並兼具跨界流行、爵士等音樂專業技能素質之師資。現有專任教師 10 人；歷任系主任：陳振泉（創系主任）、吳京珍（第 2 任）、林朱彥（第 3 任）、吳京珍（第 4 任）、李德淋（第 5、6 任）、侯志正（第 7、8 任）、楊美娜（第 9、10 任）。現任系主任為朱芸宜（2022 迄今）。（陳咸仰整理）參考資料：343

台南科技大學（私立）

參見台南應用科技大學。

台南神學院

台灣基督長老教會總會組織下之教育機構，簡稱南神，1876 年正式建校，與*台灣神學院為臺灣高等神學研究中心。早於 1865 年，英國長老教會差遣馬雅各醫生（Dr. James Maxwell）來臺宣教。鑑於培養本地宣教人才之需要，乃於 1869 年在臺南二老口醫館之禮拜堂開辦「傳

道者速成班」，隨後在臺南及高雄旗后亦成立「傳教者養成班」。1876年乃合併而創辦了「台南大學（神學校）」（Toa-oh; Capital College），第一任校長巴克禮牧師（Rev. Dr. Thomas Barclay）。1884年中法戰爭時期，法艦封鎖臺灣，而「大學」停辦，稍後1885年續辦，並先後設立長老教中學及長老教女學校各一所（即今臺南*長榮中學、長榮女子高級中學）。1895年中日甲午之戰，日軍侵臺，神學院再度宣布停辦。日人治臺後，待秩序回復，經研商後乃復校。1913年改校名爲「台南神學校」；1925年由宣教師滿雄才牧師（Rev. W.E. Montgomery）任校長；1929年增設女生部，分初、高等二科。1940年太平洋戰爭爆發後，當局迫學校任用日人爲校長，該校經會議思考，咸認「寧爲玉碎，不爲瓦全」，遂於同年9月閉校，此次停辦達八年。直至1948年經斗六舉行的「南部大會」（該會組織如今已從總會組織中廢除）一致通過復校，更改校名爲台南神學院，招考高中畢業生修業四年。黃彰輝牧師（Dr. Shoki Coe, 1914-1988）繼任爲院長，安慕理牧師（Dr. Boris Anderson）任副院長，自1956年起延長神學科爲六年，開設神學研究所，同時將基督教教育科延爲三年制。直到1994年奉台灣基督長老教會總會之指示，開設神學系七年一貫制，同年又增設宗教社會工作研究所，且成立「鄉音樂坊」研究發展本土、亞洲及普世教會音樂與禮拜。

1999年成立「教會音樂研究所」爲21世紀臺灣與亞洲教會音樂培育宣教人才。自2003年起，增設英文教學之神學碩士班（M.Th.）並招收國際學生，並設置二年制宗教碩士學位（Master of Arts in Religion，簡稱M.A.R.），整合宗教、社工及教會音樂研究所的課程，研究內容作爲跨領域學習之雛形。爲教育延伸考慮，遂於2004年該院與長榮大學合辦之「臺灣基督教與文化研究中心」成立。同年該院正式加入「長榮學園策略聯盟」之合作方案（該組織是由台南神學院、長榮中學、✢長榮女中、長榮大學、彰化基督教醫院等單位所組成）。

該校之教會音樂系因二次世界大戰後，鑑於教會對教會音樂工作者的迫切需求，當時的院長黃彰輝牧師與副院長安慕理牧師及梅佳蓮宣教師（Dr. Kathleen E. M. Moody）商議籌組教會音樂相關課程，於1959年從宗教教育系分出教會音樂科（二年制），1960年改三年制，1963年改四年制。初期教學皆屬通才教育，學生皆必修風琴、鋼琴、聲樂與合唱指揮，以因應教會成長之需求。1980年，安禮文牧師（Rev. Raymond Adams）接任音樂系主任，鑑於當時臺灣教會音樂環境樂譜的缺乏，於是積極的與梅佳蓮、邱碧玉（Peggy Hsiao，蕭清芬院長夫人）等大量翻譯外國詩歌，出版了不少教會詩歌、琴譜集，並加強於本土化的音樂知識。1995年駱維道（參見●）牧師接任院長並兼教會音樂系系主任後，積極推動世界教會音樂之發展（即民族音樂學研究，並開拓新興學門：教會音樂學），1999年，教會音樂系成立了研究所，並以本土化及世界教會音樂平行發展爲其特色；同時該校設備建設上增設音樂館則命名爲「頌音堂」，義取「文化交流，頌揚福音」，具有防音設備音樂教室、鋼琴、風琴練習室、錄音室、戲劇舞臺及具有500座位的音樂廳及放映裝備。

歷任音樂系主任：梅佳蓮（1960）、駱維道（1968，科主任）、蕭清芬（1979，代）、安禮文（1980）、林文珍（1986-1988）、楊瓊珍（1988-1989）、駱維道（1989）、林惠愛（1990，兼）、盧瓊蓉（1994，代）、駱維道（1995，兼）、林淑娜（2002，代）、劉信宏（2005迄今，兼研究所所長）。

爲了符合教育部對於私立學校自我管理經營能力與教育需求之要求，南神神學院需先設立「財團法人台南神學院基金會」與其管理董事會。由林元生長老奉獻500萬元，加上台南神學院本校提撥1,000萬元（土地基金專款），向臺南市政府民政局申請設立。教育部於2017年6月22日正式核准「台灣基督長老教會南神神學院」立案，設立基督教研究所及神學研究所。自此，學校分設兩種教育制度，其中第一種制度是教育部認證的「南神神學院」，旨在培養教會與社會的相關人才，其教育目標包

括：1、神學研究所，培育基督教會事工、牧養或神學教育人才。2、基督教研究所教會音樂組，培育基督教會音樂服事與崇拜禮儀人才。3、基督教研究所宗教與社會工作組，培育基督教會與社會工作服務人才。首任校長為王重堯牧師（2017-2020），目前校長為胡忠銘牧師（2021迄今）；音樂研究所所長為劉信宏。

第二種制度是指延續台南神學院自巴克禮博士創校以來的傳道精神，承先啟後的牧職栽培教育系統。目前課程包括：1、道學碩士班，2、宗教社會工作碩士班，3、教會音樂碩士班，4、教會音樂證書班，5、門徒宣教學系（宣教文學學士、宣教文學碩士、宣教文學博士學位學程學分班－推廣教育），以及6、牧範學博士班。其中教會音樂碩士班專注於培育教會音樂服務人才，提供教會音樂服事之專業課程。（陳威仰整理）參考資料：361

台南應用科技大學（私立）

原為台南家政專科學校。自1964年創校以來，鑑於南部地區大專院校皆未設立音樂科系，於是積極籌畫音樂科之設立。1970年設立音樂科，1971年起獨立招收國中畢業女生，為五年制。成立之初歷經黃式鴻、許伯超兩位校長多方奔走，先後聘請音樂家 *蔡繼琨、*申學庸、*黃友棣、*許常惠、*張大勝、*陳茂萱、*林聲翁、*李抱忱等教授為顧問，*顏廷階為音樂科籌設小組總幹事與第一任主任，並設有鍵盤、聲樂、管樂、弦樂等四組。1972年增設舞蹈組。1981年獲教育部准予增設為每年四班，其中鍵盤、聲樂、管樂、弦樂組共三班，舞蹈組一班。1986年，增設作曲組；同年舞蹈組奉准改制成立舞蹈科。為提升音樂科品質，於1994年由三班減至二班。1997年改制為「私立台南女子技術學院」之二年制音樂學系，原有之五專部繼續招生。1998年更名為「台南女子技術學院」，五專部增設傳統音樂組。2001年起，正式招收七年一貫制音樂學系。2002年成立音樂研究所，招收碩士班學生。2006年8月1日起，更名為「台南科技大學」，其藝術學院設有美術學系、音樂學系、舞蹈學系、美術研究所、音樂研究所。2011年改名為台南應用科技大學。學校五十多年來在南臺灣苦心經營，特別是在1970年代成為南部重要之藝術類培育搖籃，對提升南部地區音樂活動之風氣貢獻良多。現任主任為倪百聰。（廖紫君撰）

臺南藝術大學（國立）

臺南藝術大學原名「臺南藝術學院」，於1989年設籌備處，由漢寶德擔任召集人，以「修藝進德，臻於卓越」作為學校發展願景，秉持「藝術承傳、守護、轉化、創新」之使命，以「藝術擴張、跨域、實驗、連結」的策略發展校務，致力營造提升美感教育、啟發創造力及融合藝術於生活之優質學習環境，使師生在自由、自在及自信的學風中，成為志道、據德、依仁、游藝之人文藝術專才。

1996年7月正式設校名為「臺南藝術學院」，校址設於臺南官田，漢寶德為首任校長。1997年，配合藝術教育法的頒布，臺南藝術學院於創校第二年，成立國內第一所七年一貫制音樂學系，並於次年再成立七年一貫制中國音樂學系，招收擅於演奏中西樂器的國中畢業生，培養其成為兼具精湛演奏技巧與豐富人文素養的專業音樂家。2002年成立應用音樂學系與民族音樂學研究所暨在職專班。2003年成立鋼琴伴奏合作藝術研究所，而後更名為鋼琴合作藝術研究所。

一、音樂學院

2004年配合學校奉准改制由臺南藝術學院升格為「臺南藝術大學」，並成立音樂學院，統合所有音樂相關系所。2005年成立音樂表演與創作研究所，並於2010年併入音樂學系；同年音樂學系與中國音樂學系再設置碩士班，提升專業演奏及理論研究的進階體系；應用音樂學系由音樂學院改隸音像藝術學院。同時為配合教育部人文計畫強調全球化與社會多元化的發展方向，音樂學院於2008年成立「亞太音樂研究中心」，並於2015年再續成立「音樂表演與產學合作中心」。歷任院長分別為 *鄭德淵、賴錫中，現任院長為 *施德華。

二、音樂學系

七年一貫制音樂學系成立於 1997 年，為國內首創之特殊專業音樂學府，以其與歐美等音樂先進國家同步之辦學理念及學制，而廣受各界矚目。目前編制包括：專兼任教師約 50 人，學生約 200 人。學生來自臺灣各地，分為鋼琴、弦樂、管樂以及打擊樂等組別。在師資方面，有來自俄國的著名鋼琴教授，本國籍教授亦大多數具有美、德、法、奧等國之長期學習或教學演奏背景。2005 年成立音樂表演與創作研究所，透過專業的研究與技巧學習，培養具有深厚學養、學術根底及具國際觀的 21 世紀現代音樂家，並於 2010 年整合成音樂學系碩士班。2021 學年度起增設室內樂主修，持續培育高級演奏人才，並使課程結構更豐富完整。歷任系主任分別為李肇修、郭馥玫、張乃月、謝斐紋、林暉鈞、柯慶姿、李威龍，現任主任為張曉雯。

三、中國音樂學系

七年一貫制中國音樂學系成立於 1998 年，設有管樂、弓弦、彈撥、琴箏、擊樂等組別，並於 2010 年成立碩士班。現有專兼任教師約 50 人，學生約 200 人。課程除一般學科外還包含大量專業學科及個別課、絲竹重奏、合奏等術科。除培養傳統樂器主修學生之演奏能力外，並強化人文的培育，透過建構以傳統音樂為主體的知識體系、培養音樂的多元價值觀、統合發展音樂表演技藝與藝術詮釋結合能力、深化以音樂為知識主體的研究教學環境、器樂演奏的表演與教學專長發展、傳統音樂藝術詮釋能力的統整與延伸、表演理論與作品內涵的獨立分析能力養成等教學目標，並經由樂器個別教學、樂團合奏訓練、音樂專業科目修習、人文藝術學科、音樂社會服務等不同領域的教育與薰陶，使學生成為一位深具人文素養的音樂家。歷任系主任分別為鄭德淵、*歐光勳、施德華、翁志文，現任主任為黃俊錫。

四、民族音樂學研究所

民族音樂學研究所成立於 2002 年，為目前國內各大學院校中少數以「民族音樂學」命名之研究所，並視音樂為一種文化現象，在文化中進行對民族音樂之考察與研究。學制上設有碩士班與碩士在職專班兩種，其中碩士班目前共分為三組，分別是 1、傳統與世界音樂組：以研究臺灣傳統音樂〔參見 ● 漢族傳統音樂〕、原住民音樂（參見 ●）、海外華人音樂與世界音樂為主要對象，並強調音樂與社會文化互動的關係。2、音樂產業與社會實作組：音樂產業、音樂社會學、流行音樂研究；以田野資料為基礎的影音作品創作；以音樂為出發的社會創新計畫等。3、樂器設計與製作組：以小提琴製作為本，物理、聲學、木材學為輔，進行中外樂器之設計製作與聲學研究。碩士在職專班也分為三組，分別是文化資產組、流行音樂研究組及醫療民族音樂學組。目前編制包括：專兼任教師約 10 人，學生約 40 人。歷任所長分別為鄭德淵、蔡宗德、翁志文，現任所長為胡敏德（Made Mantle Hood）。

五、鋼琴合作藝術研究所

2003 年成立鋼琴伴奏合作藝術研究所，後更名為鋼琴合作藝術研究所，為國內第一個專門研究「鋼琴合作藝術」及提供其相關訓練之研究所。宗旨在於建立及推廣鋼琴合作藝術之專業觀念與態度，提供培育鋼琴合作藝術人才完整之專業教育環境，培養鋼琴與器樂合作及鋼琴與聲樂合作之專業人才，與國際接軌，與世界同步，為臺灣音樂教育的完整性與專業性，樹立了一個新指標。目前編制包括：專兼任教師約 10 人，學生約 40 人。歷任所長分別為李肇修、蔡佳憓、李威龍，現任所長為洪珮綺。

（施德華撰）

臺南市民族管絃樂團

直屬於臺南市政府文化局之專業樂團，前身為 1991 年 9 月成立的「臺南市立文化中心民族管絃樂團」，2000 年 8 月改制並定名為「臺南市立民族管絃樂團」，創團總監李進輝，現任團長為劉文祥兼指揮。樂團以中小型編制、多樣演奏形式及關懷本土的演出為其特色。除舉辦定期音樂會及校園巡演之外，也致力蒐整傳統民族音樂及珍貴古樂，並持續參與*全國文藝季、地方文化展演及國際城市交流活動，包括

藝文推廣、校園巡演、勞軍、宣慰僑胞、關懷弱勢團體，乃至社區廟會等多元方式，足跡遍及全國各地。此外，樂團為彰顯了臺南的音樂涵養與文化深度，強化專業提升及跨域整合，近年成功自製多檔跨界音樂會，2015年的《天旋》當芭蕾遇到國樂，以 *馬水龍 *《梆笛協奏曲》、劉長遠《抒情變奏曲》及 *盧亮輝《四季》搭配芭蕾舞者的肢體動作，絲竹琴音躍然於腳尖。2016年的《藝陣傳奇》將傳統陣頭音樂【參見❶陣頭】編寫譜曲，曲目中包含車鼓陣、舞獅、舞龍、電音三太子和媽祖出巡、八家將等音樂元素，為民間藝陣與音樂舞蹈的跨界匯演。2020年的《第一街》則是以臺南文學為創作題材、與 *國樂曲目交織而成的文學音樂會。為正視身心障礙者平等參與藝文的權益，自2018年起「奇妙的約會——全國特殊教育學校巡演」活動，落實藝術共融與文化平權之精神。臺南市民族管絃樂團從傳統中開創新的特色，對於臺灣本土音樂的保存、表演藝術的創新、臺南地區民族音樂的推廣及藝文的發展，扮演著火車頭的角色。(施德華撰)

太平境聖歌隊

臺灣南部教會之聖歌隊，成立於1929年，由黃受惠發起，首任指揮是 *滿雄才牧師娘，1931年顏春和擔任第二任指揮，1932-1937年間的第三任指揮為 *吳威廉牧師娘，她對琴手和教會司琴者均加以個別指導，堪稱太平境聖歌隊之母。聖歌隊不僅在教會禮拜中扮演重要的角色，也帶動當時社會的音樂風氣。早期太平境聖歌隊的隊員有：黃受惠、顏春和、高端方、高聰明、*林澄藻、*林澄沐、*柯明珠、黃時花、黃蕊花、林盛蕊等。(陳郁秀撰) 參考資料：44, 82

《臺灣》

一、《臺灣》交響曲是 *金希文的第三號交響曲，作於1995年，是一首三個樂章的交響組曲，第一樂章「掠奪」作曲家運用五個重要的動機：「悲劇」、「喘息」、「掠奪A」、「掠奪B」、「呼救」，不用傳統的曲式，而是將這些

動機交織，時而獨立發展、時而重疊相抗；第二樂章「黑夜」，以歌曲〈雨夜花〉(參見❹)的旋律為主要素才，作曲家認為「最早從大陸到臺灣的移民，原本就是中國封建社會所造成的犧牲者，他們來到臺灣就是要尋找適合生存的土地。從1624年荷蘭專制的殖民地統治以來，多少代的臺灣人不斷地重複這個相同的問題：守望的啊，黑夜還有多長？」；第三樂章「崛起」，象徵臺灣人不畏苦難，在不斷的打擊中掙扎、崛起，在黑暗中學會珍惜光明。此樂章分為AABA四大段落，運用「掙扎A」、「掙扎B」、「呼救」、「崛起」等音樂動機，並呼應前面樂章的「悲劇」動機、「雨夜花」素材。曲子在壯烈的掙扎聲中落幕。

二、以「臺灣」為名或相關曲名的樂曲，一直不斷地出現在臺灣樂壇上：*《臺灣舞曲》是 *江文也1934年作的交響詩；*《台灣素描》是 *陳泗治1939年作的鋼琴小品集；*郭芝苑有《臺灣土風交響變奏曲》(1955首演)；《臺灣組曲》則是 *馬水龍的鋼琴組曲(1.〈廟宇〉、2.〈迎神〉、3.〈獅舞〉、4.〈元宵夜〉)(1966)；《臺灣風情畫》是 *潘皇龍的作品，有弦樂合奏曲(1987, 1990)和管弦樂版本(1987, 1995)。《臺灣音畫》是中國音樂家鮑元愷(1944-)將1994-1999年間六次來臺訪問的感受陸續寫成的交響組曲，分八個樂章：(1.〈玉山日出〉、2.〈安平懷古〉、3.〈宜蘭童謠〉、4.〈恆春鄉愁〉、5.〈泰雅情歌〉、6.〈鹿港廟會〉、7.〈龍山晚鐘〉、8.〈山地節日〉)。《臺灣頌》是 *郭芝苑合唱管弦樂大進行曲，原作為1969年的《大臺北進行曲》，經過多次修訂，2003年重新改編，並修改合唱歌詞(郭芝苑詞)。《臺灣新世紀序曲》是 *柯芳隆2003年的管弦樂作品，變化的ABA'三段式，一開始運用恆春民謠〈思想起〉(參見❹)的大跳音程。作曲家表示此曲「拋棄以前作品中所表現的悲情，在這首序曲裡以激奮的旋律，簡明、有力的節奏，表現感恩、樂觀的心情」。此外尚有王錫奇的《臺灣組曲》。

三、以臺灣的別名「福爾摩沙」為曲名的亦為數不少，例如 *蕭泰然的 *《福爾摩沙交響

曲》（1987）、《福爾摩沙》鋼琴三重奏（1996）、《阿！福爾摩沙——為殉難者的鎮魂曲》（2001）、〈福爾摩沙的天使〉；柯芳隆的第二號弦樂四重奏《福爾摩沙》；俄裔美籍音樂家馬可夫（Albert Markov）的《福爾摩沙》組曲（"Formosa" Suite，為小提琴、弦樂團和打擊樂器）、*金希文的小提琴協奏曲《福爾摩沙的四季》、及*高約拿未完成的第一號交響曲《Formosa》等。（顏綠芬撰）

臺灣大學（國立）

音樂學研究所碩士班成立於 1996 年，為臺灣第一個以音樂學為名的研究所，2015 年成立博士班。創所之初便以音樂學分支領域（歷史、系統、民族）之整合、國際化、跨學科為目標。師資除本國籍教師也持續包含外籍教師，另有多位兼任教師。師資研究專長涵蓋臺灣音樂（史）、中國音樂史、近代東亞音樂史、西洋音樂史、音樂理論與分析、系統音樂學。學生來源為非音樂系和音樂系各半，並有來自歐美和亞洲之外籍學生。2006 年起，以音樂與現代性、音樂與身體作為兩大研究主軸，之後擴及聲音研究、全球音樂史、應用音樂學等。2008 年起積極參與亞洲音樂學社群之建立，包括與香港中文大學音樂系輪流主辦兩校音樂論壇（2009-2014）、2013 年主辦第 2 屆國際音樂學學會東亞分會雙年會。2017 年起推動亞洲樂舞文化與實踐課程，包括北印度塔布拉鼓、巴里島甘美朗樂團、緬甸塞恩樂團等。畢業生中有十餘人在歐美和國內取得博士後，在臺灣、中國、美國擔任教職或研究工作。歷屆所長包括：*王櫻芬（1996.8-1999）、李東華（1999-2000）、沈冬（2000-2005.10）、王櫻芬（2005.11-2011）、王育雯（2011-2013）、陳人彥（2013-2016）、楊建章（2016-2019）、王育雯（2019-2020.3）、山內文登（2020.3-2023.1）、楊建章代理（2023.2-4）、陳人彥代理（2023.5-7）、呂心純（2023.8-）。（王櫻芬撰）

臺灣電視公司交響樂團

成立於 1967 年 7 月，團址初設於臺北市八德路三段，為響應當時的中華文化復興運動〔參見中華文化總會〕而籌設，其目的在闡揚社會音樂教育及培植音樂人才。團長由 ⊕臺視節目部主任何貽謀擔任，聘請小提琴家 *鄧昌國擔任指揮，編制為雙管制，當時有團員 42 人，由音樂科系的教師、學生及具有音樂演奏專長的社會青年聯合組成，一開始於每週五晚間作 30 分鐘的電視節目演出，名稱為「交響樂時間」。次年，為節目需求而舉辦藝術歌曲比賽，甄選培訓了 20 名團員，以「你喜愛的歌」與「交響樂時間」隔週交互演出，除演奏世界各國交響曲外，並推介國人作品〔參見電視音樂節目〕。期間 *張大勝曾兼任該團指揮，*郭芝苑 1969 年 12 月受聘為基本作曲和音樂顧問。1970 年 2 月 12 日晚間「交響樂時間」以「中國春節」為題，演出郭芝苑的《迎神》、*陳茂萱的《財神臨門》、*史惟亮的《接福迎祥》和《鬧元宵》等國人作品。由於電視機已漸行普遍，以運用影音傳播的方式將交響樂傳送至一般觀眾，對社會民眾音樂素養的提升頗具貢獻。但是這類節目曲高和寡，播映時段的廣告收入欠佳，加上團員流動性大，維持七年後解散。（顏綠芬撰）參考資料：96, 215

臺灣國樂團（國立）

臺灣國樂團（英文名為 National Chinese Orchestra Taiwan，簡稱 NCO）隸屬於 *傳統藝術中心，是 *行政院文化部轄下的國家級國樂團，前身為教育部於 1984 年 9 月輔導成立之「國立藝專實驗國樂團」。初聘專任團員 5 名，1985 年 8 月擴編為 10 名，1986 年 8 月再度擴編為 15 名，由於編制不大，早期樂團演出曲目多以絲竹合奏方式呈現，並以 ⊕藝專（今 *臺灣藝術大學）為練習場所。團員皆為一時之選，初期由 ⊕藝專國樂科主任 *林昱廷兼任副團長及指揮，1988 年擴編為團員 30 名，並聘李時銘為首任樂團專任指揮（1988-1993）。

1990 年 2 月行政院通過「實驗國樂團設置要點」，更名為「實驗國樂團」。1991 年 8 月擴編為 60 名，成為今日樂團的基本規模。1993 至 1998 年期間樂團以兼任指揮為主，陳裕剛、

*黃新財等皆曾協助指揮工作。1998年經公開甄選，1999年1月聘*瞿春泉爲專任指揮（1999-2007），同年團址遷入*國家戲劇院五樓。

2002年行政院通過「財團法人國家樂團基金會設置條例（草案）」，送請立法院審議，2003年4月教育部規劃朝向「行政法人」建置，但未能實現。2006年對外更名爲「國家國樂團」。樂團自成立以來由⊕藝專代管，並由校長兼任團長，歷任團長包括張志良（1984-1987）、凌嵩郎（1987-1997）、王慶臺（1997-1998）、王銘顯（1998-2004）、黃光男（2004-2005）。2005年3月林昱廷接任團長（2005-2007）。2008年1月1日改由*中正文化中心代管，該中心董事會指派*陳郁秀董事長擔任代理團長（1-6月），並邀請溫以仁擔任專任指揮（1-12月爲期一年）。

2008年3月6日改隸*行政院文化建設委員會（今行政院文化部），整併爲「國立臺灣傳統藝術總處籌備處」〔參見傳統藝術中心〕所轄，並更名爲「臺灣國家國樂團」。2012年5月配合政府組織改造，⊕文建會升格文化部，正式更名爲「臺灣國樂團」。2017年1月進駐位於臺北市士林區的「臺灣戲曲中心」。自2008年3月改隸後歷任團長包括卓琇琴（2009-2011）、王蘭生（2011-2012）、李永和（2012-2013）、吳定哲（2013-2014）、姜汝玫（2014-2015）、劉麗貞（2015年3月到任迄今），綜理樂團團務。歷任駐團指揮爲*蘇文慶（2009-2011）、閻惠昌（2013-2014首席客席指揮、2015-2017音樂總監）。2020年經公開甄選，自8月聘江靖波爲音樂總監，主責樂團藝術發展方向。

臺灣國樂團以「用國樂訴說臺灣最美的故事」爲目標，強調「在地取材、取才」、「以音樂連結世界和臺灣」，立足傳統、擁抱當代，肩負國樂發展的未來願景。近年分別以「經典國樂」、「文資風華」及「文化對話」等面向發展專題音樂會，演出融合各類型元素：音樂、戲劇、舞蹈、美術、文學、文化資產、科技等，使音樂會展現多采多元面貌，探索當代國樂的無限可能。演出地點除以*國家音樂廳、臺灣戲曲中心爲主要據點，並巡迴中南部藝文場館，或參與各地舉辦之藝術節。在國際交流方面，國際巡演行跡已遍及歐洲、美國、亞洲各大城市，2018年和韓國國立國樂院簽訂爲期三年的合作備忘錄，雙方互訪交流演出，爲國家級團隊交流合作寫下佳話。推廣演出方面，早期配合教育部「音樂教育推廣活動」辦理校園巡演，近年則結合藝文扎根、文化平權，推動駐點演出和公益巡演，提供全民親近友善的文化體驗。人才培力方面，自2013年起辦理「菁英爭揮」指揮大賽、指揮研習營，爲臺灣國樂界培力多位青年指揮人才；亦辦理NCO器樂大賽，甄選嗩吶、琵琶（參見●）、古筝〔參見筝樂發展〕等演奏新秀，獲選者均納入國樂人才庫，漸在樂壇嶄露頭角。

多年來出版多張國樂影音專輯，如《臺灣四季》、《心花兒開滿年》、《心動・聲動》、《藍色的思念》、《樂繫古今・韻迴三十》、《Mauliyav在哪裡？》、《傾聽～臺灣土地的聲音風景》、《花漾寶島》、《生聲相傳》、《陣頭傳奇》、《越嶺～聆聽布農的音樂故事》等，屢獲*傳藝金曲獎肯定。樂團成立以來在演出、創作與交流成果斐然，見證了臺灣當代國樂發展的歷史〔參見國樂、現代國樂〕。（曾逸珍撰）參考資料：235

臺灣合唱團

1992年成立於高雄市，有80幾位學有專精之成員，由聲樂家吳宏璋擔任團長兼指揮，曾獲*行政院文化建設委員會（今*行政院文化部）評選爲傑出演藝團隊，每年舉辦音樂會並錄製影音資料。（顏綠芬撰）

有聲出版品

《蕭泰然作品專輯》（CD/影帶，1998）、《黃友棣作品專輯》（CD/影帶，1999）、《921震災安魂曲》（CD，2000）、《林福裕鄉土系列專輯──火金姑》（CD，2001）、《林福裕作品專輯》（CD/DVD，2002）。（顏綠芬整理）

臺灣交響樂團（國立）

簡稱國臺交。國立臺灣交響樂團（英文名爲

National Taiwan Symphony Orchestra，簡稱 NTSO）創立於 1945 年 12 月 1 日，由臺灣省警備總司令部少將參議 *蔡繼琨籌組，最初名爲「臺灣省警備總司令部交響樂團」，並隸屬於該部。1946 年 3 月於全國抗戰勝利裁軍會議上提議裁撤，幾經設法才改隸臺灣省行政長官公署；同年 4 月，樂團遂更名爲臺灣省行政長官公署交響樂團【參見《樂學》】。

1947 年二二八事變之後，行政長官公署改制爲臺灣省政府，同年 5 月樂團即更名爲「臺灣省政府交響樂團」；1948 年元月再更名爲「臺灣省交響樂團」。但在 1948 年底，省府參議會提議撤除交響樂團，幾經折衝之下，決定裁減員額縮小編制：管樂隊改隸省政府秘書處、管弦樂隊則隸屬民間團體（臺灣省藝術建設協會），團名改爲「臺灣省藝術建設協會交響樂團」。此時期樂團團員薪水須靠演奏會售票維持。

1949 年 6 月，該團創團團長蔡繼琨奉派駐菲律賓大使館商務參贊，由軍樂隊長 *王錫奇繼任團長職，之後政府施行公務員實物配給制度，樂團編制與該制度不合，經相關人士奔走，1951 年回歸臺灣省政府教育廳，團名改爲「臺灣省教育廳交響樂團」，簡稱 ●省交。1960 年 6 月，樂團奉令改組，由 *臺灣師範大學音樂學系主任 *戴粹倫接任團長，遷建團址於 ●臺師大校園，擴充設備、新購置樂器。1972 年因省政府遷至臺灣中部中興新村，樂團亦隨之南移，並暫借臺中圖書館中興堂練習，同年戴粹倫辭職，由 *史惟亮接任第四代團長（1973）。史惟亮除了規劃交響樂團中國化、推廣學術研究、要求音樂創作與演奏的藝術性，以及負起全國音樂教育責任四項發展方向之外，並建立團長與指揮分責之現代化要求。1974 年樂團開始規劃於霧峰鄉民生路臺灣電影製片廠籌建約 3,000 坪的樂團團址，此年史惟亮辭職，由 *鄧漢錦接任。1978 年 5 月 13 日新建演奏廳及辦公大樓落成啓用。

1991 年間鄧漢錦退休，*陳澄雄繼任團長，成立臺灣省音樂文化教育基金會，並奉臺灣省政府核定，將樂團更名爲「臺灣省立交響樂團」，簡稱 ●省交。樂團亦成立合唱團、國樂團、管樂團、青少年管弦樂團等附設團。1994 年 5 月，樂團遷入霧峰鄉中正路現址，1997 年 5 月，臺灣省政府文化處成立，樂團改隸屬文化處。

1999 年 7 月樂團又改隸 *行政院文化建設委員會（今 *行政院文化部），更名爲「國立臺灣交響樂團」，爲肩負提升臺灣音樂文化、全民音樂教育推廣暨音樂人才培育之專責機構。2002 年 12 月，以 3 億 9 千萬之經費籌建之 ●國臺交演奏廳落成啓用，爲同時有專屬音樂廳、大小排練室，是擁有完整軟硬體的全方位音樂團體。2021 年率全國之先，配合政府推動「臺灣 5G 行動計畫」及「數位國家・創新經濟發展方案 DIGI+2025」升級擴建完成國內首座以 4K 超高畫質攝錄影音系統及 5G 網路環境的數位音樂廳。藉由高畫質數位影音、優勢寬頻環境及高速網絡串流服務，即時將音樂傳播至臺灣各角落並傳送到世界各地。

2002 年陳澄雄退休，歷經蘇忠、柯基良、劉玄詠、林正儀、張書豹、黃素貞等團長帶領，2016 年劉玄詠團長回團續任。均持續致力於提升團員演奏技巧、推廣音樂教育、落實文化平權、培育臺灣音樂人才、催生臺灣音樂創作、保存音樂影音資料等各項公共服務，以發揮文化機構全方位功能。2008 年至 2011 年 ●文建會指派辦理第 3、4 屆「音樂人才庫培訓計畫」，2018 年起重啓辦理「國際音樂人才拔尖計畫」，已培育許多國際大賽獲獎者及任職於歐美職業樂團之優秀青年音樂家。爲推動臺灣音樂創作，自 2008 年起每年辦理青年創作徵選至今成果豐碩，爲臺灣作曲家之搖籃。2015 年啓動爲期五年的「交響臺灣」委託創作計畫，結合臺灣文學創作並由樂團世界首演，至今各項計畫委託之作品已足展現臺灣音樂創作之能量，讓世界聽見臺灣的聲音。

●國臺交在臺灣古典音樂發展過程中，扮演極爲重要之角色，除邀請國內外優秀音樂家參與演出，開啓國人欣賞古典音樂的風氣；在經濟起飛的年代，更致力扎根教育，全方位培育古典音樂教師種子，對於樂教推廣與普及，居

功厥偉。並經由推動創新，深化並轉化，進而躍上國際舞臺，建立臺灣樂團之品牌地位。該團以其所累積的豐富演奏經驗，曾邀請許多的國際團隊及音樂家共同演出，如指揮克里斯托弗・霍格伍德（Christopher Hogwood）、里昂・弗萊雪（Leon Fleisher）、歐可・卡穆（Okko Kamu）、克勞斯・彼得・弗洛（Claus Peter Flor）、約翰・尼爾森（John Nelson）、安德魯・李頓（Andrew Litton）、陳美安（Mei-Ann Chen）、*張大勝、*陳秋盛、*陳澄雄、*亨利・梅哲（Henry Mazer）、羅徹特（Michel Rochat）、芬奈爾（Frederick Fennell）、瓦薩里（Tamás Vásáry）、水藍（Lan Shui）、*簡文彬；鋼琴傅聰、*陳必先、*陳毓襄、雅布隆絲卡雅（Oxana Yablonskaya）、波哥雷里奇（Ivo Pogorelich）、鄧泰山（Dang Thai Son）、小曾根眞（Makoto Ozone）、白健宇（Kun Woo Paik）、貝瑞・道格拉斯（Barry Douglas）、讓・依夫斯・提鮑德（Jean-Yves Thibaudet）、布利斯・貝瑞佐夫斯基（Boris Berezovsky）、史蒂芬・賀夫（Stephen Hough）、安琪拉・赫維特（Angela Hewitt）；小提琴*胡乃元、曾耿元、*林昭亮、祖克曼（Pinchas Zukerman）、張莎拉（Sarah Chang）、夏漢（Gil Shaham）、安・蘇菲・慕特（Ann-Sophie Mutter）、朱利安・拉赫林（Julian Rachlin）、*陳銳（Ray Chen）、基頓・克萊曼（Gidon Kremer）；中提琴今井信子（Nobuko Imai）、馬克西姆・瑞沙諾夫（Maxim Rysanov）；大提琴楊文信、依瑟利斯（Steven Isserlis）、顧德曼（Natalia Gutman）、麥斯基（Mischa Maisky）、鄭明和（Myung-Wha Chung）、王健（Jian Wang）、林恩・哈瑞爾（Lynn Harrell）；雙簧管麥爾（Albrecht Mayer）；單簧管安德列斯・奧登薩默（Andreas Ottensamer）；長號林伯格（Christian Lindberg）；長笛阿朵里安（Andras Adorjan）、帕胡德（Emmanuel Pahud）、卡爾・海因茨・舒茲（Karl-Heinz Schütz）；法國號斯特芬・多爾（Stefan Dohr）；團隊柏林愛樂 Divertimento 重奏團、維也納國家歌劇院合唱團、新加坡交響樂團等。

歷任團長：蔡繼琨（1945-1949）、王錫奇（1949-1959）、戴粹倫（1960-1973）、史惟亮（1973-1974）、鄧漢錦（1974-1991）、陳澄雄（1991-2002）、蘇忠（2003-2005）、柯基良（2005-2007）、劉玄詠（2008-2011）、林正儀（2011-2012）、張書豹（2012-2014）、黃素貞（2014-2016）、劉玄詠（2016迄今）。（黃馨瑩撰、臺灣交響樂團修訂）參考資料：152, 344

臺灣全島洋樂競演會

臺灣首次西式音樂比賽，1932 年由*李金土與艋舺共勵會合作策劃。艋舺共勵會主要是艋舺公學校（今老松國小）校友組成，取其「同窗共勵」之意而名為共勵會，到 1930 年代發展成饒富影響力之社團，對推展音樂活動尤為熱心。這次的全島洋樂競演大會模仿日本的音樂比賽，有 20 多人報名，預賽入圍 8 人，分別有臺北的吳金龍、周再郡、日高信義、山本正水；臺中的蔡德祿；澎湖的蔡舉旺；基隆的李玉燕；臺南的劉清祥。而當時裁判皆為日人，最後決賽由臺人周再郡獲第一名、吳金龍第二名、日人山本正水第三名。日本人對結果甚為不滿，在報上大力抨擊比賽不公，同年 11 月 12 日末永豐治在《臺灣日日新報》發表〈正告米粉音樂家諸氏〉一文（1932.11.12），輕蔑地表示：「臺灣音樂幼稚底像做米粉那樣不值錢」，而臺籍音樂家不甘屈辱，為文回應，引發一場「米粉音樂」論戰。而原本計畫每年舉辦一次的比賽，卻因東北事變告停，但整體而言，給予當時音樂環境良性刺激，活絡臺灣的音樂活動氣氛，引發後續的演出。（陳郁秀撰）參考資料：17, 181

臺灣省立交響樂團

簡稱省交〔參見國立臺灣交響樂團〕。（編輯室）

台灣神學院

簡稱台神。1882 年建校，屬於台灣基督長老教會北部大會下的教育機構，與*台南神學院皆為臺灣高等神學研究中心。1872 年*馬偕來到淡水傳教即已開始，最初的十年間可稱為「逍

遙學院」（Peripatetic College）（神學院的雛形），這時期的學生為臺灣第一代信徒，計有嚴清華、吳寬裕、林孽、王長水、陳榮輝、陳雲騰、陳能、蔡生、蕭大醇、蕭田、連和、陳存心、陳萍、洪湖、李嗣、姚陽、陳九、李炎、李恭、劉和、劉㲹等。1881 年於淡水砲臺埔開始這所臺灣北部最早的神學院籌建工作；同時，由於加拿大溫大里奧省牛津郡（Oxford, Ontario）家鄉的支持與奉獻，故感恩而命名 *牛津學院以作紀念。馬偕於 1901 年 6 月 2 日過世，接續者皆奉行馬偕「焚而不燬」之精神（今台灣基督長老教會的圖騰與象徵），以期完成受託的使命。而後學院由吳威廉牧師（Rev.William Gauld）繼任院長之職，創立「中會」以健全教會行政體系。1907 年至 1916 年由約美旦牧師（Rev. Milton Jack）主持校政，學院確立學年制度。1912 年「台灣大會」開始討論南北兩神學校合併事宜，直到 1915 年（第四次大會會議），票決通過臺北為南北聯合神學校的校址，但卻遺憾的，此決議遭當時台南神學校校長巴克禮牧師之反對，結果無法實現。1925 年北部教會依照台灣大會南北兩神學校合併之實施步驟，停辦台北神學校（以兩年為期），由校長劉忠堅牧師率領 11 名學生前往台南神學校就讀（北部教會作法是因為 1914 年第三回大會曾決議「暫時兩年受業於北部，兩年受業於南部」之規定），1926 年北部教會將這意思照會南部時，此時「南部中會」議定變更「聯合神學校」之規定，決議將校址設在臺中，推翻第四次大會（1915）之決定。北部教會視「聯合神學校」的成立無望，大川正教授於 1927 年 6 月 15 日奉命率領北部學生回淡水龍目井「偕醫館」復校，由明有德（Rev. Hugh MacMillan）任校長。1931 年 4 月又遷往砲臺埔「牛津學院」【參見牛津學堂】舊址，由孫雅各牧師（Rev. James Dickson）任校長。1940 年中日戰爭期間，大川正接任校長。1944 年因太平洋戰爭，學校被日軍徵用；1945 年 5 月 31 日台北神學校宣告停課。戰後，1945 年 10 月收復原校舍並改稱台灣神學院。1954 年第 7 屆大會遂授權學院董事將舊址校舍出售給台灣水泥公司，購買陽明山嶺頭近 18,000 多坪土地為新校舍。1956 年學校竣工落成，神學院遂從雙連遷移到嶺頭現址開始上課，1957 年增設基督教教育系。該校之教會音樂系原是隸屬教育系的音樂科，1962 年正式對外招生，由毛克禮夫人（Mrs. Macleod）負責教學工作。其後由林淑卿繼任，音樂課程逐漸系統完整，而學院詩班、歌譜出版等等工作逐漸展開。林淑卿於 1971 年因故離職，1971 年至 1976 年間音樂科陷入無人領導的局面。1976 年由董事長 *陳溪圳力邀 *陳茂生回國負責音樂科，同年也經院務會的通過正式命名為教會音樂系，並由 *陳茂生擔任系主任。陳茂生任期內，在神學院的禮拜堂內裝設管風琴，更於 1993 年促成另一架管風琴的裝置，因此，教會音樂成為目前臺灣管風琴的學習重要之地【參見管風琴教育】，同時也是各地教會讚美詩歌翻譯的所在。（陳威仰撰）參考資料：27, 363

臺灣師範大學（國立）

一、音樂系所

簡稱臺師大。其音樂學系為國內最早成立之音樂科系。前身為設於 1946 年之臺灣省立師範學院二年制音樂專修科；1948 年添設五年制；1955 年改制省立臺灣師範大學音樂學系，設置鋼琴、聲樂、弦樂、管樂、擊樂、理論作曲、傳統樂器等主修項目，隸屬文學院；1967 年改制為國立臺灣師範大學音樂學系；1980 年首設國內第一所音樂研究所，置有 *音樂學、作曲、指揮三組碩士學程；1982 年改隸藝術學院，並增設碩士班之音樂教育組；1992 年續設演奏演唱組，並開始發行學術專刊《音樂研究》；2001 年經過嚴格審核，獲准設置國內音樂科系第一所博士班，陸續招收 *音樂教育、音樂學、表演藝術、作曲等四項專業；此外，亦設教學碩士班及碩士在職專班，提供各級學校教師與社會人士進修之管道；2002 年及 2005 年，由原有學系師資擴充，於國內首設民族音樂研究所及表演藝術研究所，2007 年，音樂學院獲准設立，隸屬單位包含音樂學系、民族音樂研究所、表演藝術研究所，且分於 2004 年

及 2018 年設置音樂數位典藏中心及亞洲流行音樂數位科技研究中心，並開設「數位影音藝術學分學程」及「表演藝術學士學位學程」，定期出版＊《音樂研究》（2018 年收錄於 Scopus 資料庫）。該系歷屆系主任包括＊蕭而化（1946-1949）、＊戴粹倫（1949-1972）、＊張錦鴻（1972-1975）、＊張大勝（1975-1982）、曾道雄（1982-1985）、＊陳茂萱（1985-1991）、＊許常惠（1991-1994）、＊陳郁秀（1994-1997）、＊李靜美（1997-2000）、＊錢善華（2000-2004）、＊柯芳隆（2004-2008）、林明慧（2008-2012）、楊艾琳（2012-2015）、＊陳沁紅（2015-2018）、楊瑞瑟（2018-2022）等人，2022 年 8 月由＊陳曉雰接任迄今。

目前（110 學年度）該系師生於專任師資 28 人，兼任師資 78 人，合聘師資 1 人，行政人員 6 人，博士生 28 人，碩士生 140 人，大學部 273 人，在職專班 173 人，仍屬國內規模最巨之音樂學系。該系歷經一甲子，不僅培育臺灣最多的中學音樂教育師資，同時也造就遍及海內外的音樂專業人才，而每年與＊中華民國音樂教育學會共同辦理之學術研討，以及音樂展演活動如：管弦樂團公演、教授聯合音樂會，暨師大藝術節師生共同發表之專題展演，兼具提升藝術教育水準及推廣藝文休閒活動之功能，而定期舉辦大師講座及邀請客席教授專題演講，也促進國際音樂學術之交流。

二、民族音樂研究所

對於本土音樂的關懷以及世界音樂的關注，加上全球化影響下，民族音樂學這門學科蓬勃發展的大趨勢，讓 1980 年成立的✛臺師大音樂學系音樂研究所中，其中一個原本由＊許常惠所領導的音樂學組，於 2002 年獨立成為✛臺師大音樂學院下的民族音樂研究所。創所之初設有「研究與保存組」以及「表演與傳承組」二組，2006 年增設「多媒體應用組」，2015 年前二者再整合為「研究與傳承組」。研究所主要發展方向，除承續許常惠對於本土音樂的關懷，致力本土音樂的深化探究，另擴展本土音樂展演與世界音樂以及即興創作之間的結合，並且開拓學生對於音樂多媒體影像、典藏與策展方面的能力。歷任所長包括＊許瑞坤（2002-

2006）、呂錘寬（2006-2009）（參見●）、＊錢善華（2009-2011，2017-2019）、黃均人（2011-2017，2019）、＊呂鈺秀（2019-2023）、2023 年由黃均人任所長至今。

三、表演藝術研究所

2005 年創立，主要在培育華文原創音樂劇、鋼琴合作、藝術管理等劇場專業人才，歷任所長為＊林淑真、何康國、夏學理、李燕宜以及現任吳義芳。配合國家政策及教育的需求，表演藝術學士學位學程於 2016 年正式成立，持續秉持表演藝術研究所之辦學宗旨，除致力於專業領域教學、研究之外，更與各行產業界保持良好密切關係。以優質師資的專業能力，有效整合藝術、企業、產界、學術等多方資源，融入本校深厚人文藝術美學的風格，建構以創新思維及實作領域之技能，以培育臺灣表演藝術、創意產業相關的專業人才及優秀師資。

（一、吳舜文整理；二、呂鈺秀整理；三、李燕宜整理）

參考資料：345

《台灣素描》

＊陳泗治創作的鋼琴獨奏曲，完成於 1939 年，題獻給他的老師＊德明利姑娘。這是作曲家在一次環島旅行時目睹大自然景色，有感而發寫下的作品，共含十首小品：1.〈蕉葉微風〉、2.〈水牛背上的八哥〉、3.〈青空彩鳶〉、4.〈倦〉、5.〈山羊之舞〉、6.〈台灣少女〉、7.〈母背搖籃〉、8.〈台灣高山之舞〉、9.〈蟾蜍戲群鴨〉、10.〈台灣舞曲〉。這些小品都是標題音樂，有的是寫實的，有的則是想像的，都是一些在臺灣鄉下所常見到的情景，借用繪畫上的素描當作曲名。作品充分發揮鋼琴音樂語法，技巧不難，和聲亦不複雜，常用幽默的點子，曲趣流暢迷人，每一個小曲都有其特色。第八首〈台灣高山之舞〉、第九首〈蟾蜍戲群鴨〉曾分別獲選 1976、1981、1992 年臺灣區音樂比賽（今＊全國學生音樂比賽）鋼琴組兒童組指定曲。（顏綠芬撰）

《臺灣舞曲》

一、＊江文也於 1934 年完成的弦樂曲，當年作

者才二十四歲。1936 年參加柏林第 11 屆國際奧林匹克運動會的文藝創作比賽獲獎，同時參賽的亦有日本樂壇著名的作曲家，卻無一獲獎。此曲爲單樂章的標題音樂，在總譜扉頁上，江文也題詞：「在那裡，我看見了華麗的教堂，看見了被森林深深圍著的劇場和祖廟，可是，這些東西已經告終了，這些都變成了靈魂，飄散在微妙的空中。」全曲約 8 至 9 分鐘，分成快板──中板──快板的自由迴旋曲體，爲一般的管弦樂團編制加上鋼琴及豐富的打擊樂器。江文也能巧妙地運用各組樂器，並在節奏上出奇制勝，呈現豐富的色彩。主題架構於五聲音階上，間雜著不時出現的日本風味，輕快的主題穿插在各樂段間，樂曲在中段時而莊嚴、時而快速猛烈，全曲充滿著舞曲的青春活力。

二、李志傳於 1943 年亦有創作管弦樂曲《臺灣舞曲》。（顏綠芬撰）參考資料：118, 374

臺灣戲曲學院（國立）

1949 年王振祖率「中國國劇團」來臺演出〔參見●京劇〕，後來因故劇團解散，但王振祖對發揚傳統戲曲，仍耿耿於懷。一直到 1956 年，爲了培養國劇第二代，便決心辦校。1957 年 3 月，在當時總統蔣介石及各方支持贊助下，以私人興學名義，在北投創辦「私立復興戲劇學校」。劇校爲義務性質，不收取任何費用，以傳統科班方式薪傳國劇。1968 年在政府支持下，改制爲國立，同時更名爲「國立復興戲劇實驗學校」，遷校內湖，原以培育國劇表演人才爲主，後遞次增科，將各傳統藝術文化表演人才之教育訓練均納入正規學校體制中。1982 年成立綜藝科培育民俗特技人才；1988 年成立劇藝音樂科培育戲曲音樂傳人；1994 年設歌仔戲科〔參見●歌仔戲〕，使臺灣傳統戲曲〔參見●南管音樂、北管音樂〕文化能制度化地教育表演者；1995 年成立劇場藝術科培養劇場專業技術人才；1999 年與國立國光藝術學校合併，升格爲「國立臺灣戲曲專科學校」；2001 年成立客家戲科，培育客家採茶戲〔參見●客家改良戲〕或其他相關表演領域之生力軍；2006 年升格爲國立臺灣戲曲學院。該學院是臺灣教育史上第一所十

二年一貫制戲曲人才養成學府，現設有京劇學系〔參見●京劇教育〕、戲曲音樂學系、歌仔戲學系、民俗技藝學系、劇場藝術學系、客家戲學系等六系，均爲全臺所僅有。臺灣戲曲的特色在於「多元融合」，期能培養全方位之傳統表演藝術家，更希望爲傳統戲曲尋找出路、開創新局。

歷任校長爲：（私立時期）王振祖（1957.3-1965.7）、馬慶瑞（1965.7-1968.7）；（改制國立後）王振祖（1968.8-1980.9）、劉伯祺（1980.9-1982.9）、紀登斯（1982.9-1987.9）、王敬先（1987.9-1991.12）、陳守讓（1991.12-1997.3）、鄭榮興（參見●）（1997.3-2010.11）、游素凰（參見●）（2010.11-2011.7）、張瑞濱（2011.8-2019.7）。現任校長爲劉晉立（2019.8 至今）。

（蔡淑慎撰、游素凰修訂）參考資料：254, 260, 264, 265, 266

《臺灣音樂百科辭書》

臺灣第一部集國內音樂界與教育界學者之力，共同參與寫作有關臺灣音樂文化的辭書，於 2008 年出版。全書從 2004 年開始規劃，由時任文化總會〔參見中華文化總會〕秘書長的 *陳郁秀總策劃，將其分爲 *呂鈺秀主編的原住民音樂篇、*溫秋菊主編的漢族傳統音樂篇、*顏綠芬與 *陳麗琦主編的音樂教育與創作篇、*徐玫玲主編的流行音樂篇。以臺灣爲主體觀點出發的這本辭書，內容涵蓋臺灣音樂的樂器、樂種、音樂形式、音樂理論、音樂術語、音樂文獻、音樂教育機構、樂器公司、音樂出版社、唱片公司、音樂作品、作曲家、教育家、演奏家、表演團體等層面。共有 2,391 條詞目，542 幅圖片，200 萬字，有 176 位撰稿者參與。此外，許多條目都附有參考文獻，提供延伸閱讀的可能性。

在此之前，有薛宗明以一己之力完成的《臺灣音樂辭典》（2003）。薛氏之作，有 5,000 條以上詞目，全書 40 餘萬字。而《臺灣音樂百科辭書》則雖然詞目數較薛氏之作少，但每個詞條內容更加豐富詳實，且有各領域專家共同參與，可說完整呈現了當時臺灣音樂研究的成

果，展現國家專業人才的集體實力，為認識與了解臺灣音樂的重要入門文獻。（呂鈺秀撰）參考資料：18, 112, 199

《臺灣音樂年鑑》

*傳統藝術中心出版的政府出版品，集結眾多*音樂學領域學者專家共同撰寫、編輯而成，以寬廣的視角和多元包容的態度，對臺灣各族群、各類型的音樂展開大尺度的全面向觀察，自《2018臺灣音樂年鑑》年出版以來，逐年記錄臺灣音樂的產生與流播。

《臺灣音樂年鑑》內容分為四大面向：傳統音樂〔參見●漢族傳統音樂〕、藝術（當代創作）音樂〔參見現代音樂〕、流行音樂（參見四流行歌曲）、跨界音樂。各篇再依音樂種類細分為南管音樂（參見●）、北管音樂（參見●）、福佬歌謠〔參見●福佬民歌〕、客家音樂（參見●）、原住民音樂（參見●）、佛、釋教音樂〔參見●佛教音樂〕、道、法教音樂〔參見●道教音樂〕、國樂〔參見國樂、現代國樂〕、西樂及混合編制、流行音樂、跨界音樂及其他等分項領域，反映流動在臺灣社會的各種音樂總和及其實質樣態。紀錄的主題包含臺灣音樂的傳統與創新、嚴肅與流行，呈現常民社群與舞臺殿堂等多元領域音樂展演場域的客觀情況，亦不乏對於群眾樂音、個人創作、經典與跨界等各種臺灣音樂的即時現象陳述。

《臺灣音樂年鑑》以田野調查為主要的研究方法，對各地音樂活動進行近距離的觀察與記錄，音樂活動分為：1.展演活動、2.祭儀活動、3.推廣教育、4.傳習活動、5.國際與兩岸交流、6.研究與出版、7.文化政策等七類。依年月時序登載全臺活動概貌，並篩選當年度具有代表性的重要音樂活動加以書寫記敘。此外，《臺灣音樂年鑑》篇幅內容每年將近150萬字，收錄至少50支影片、近20篇各音樂領域評介專文、約1萬筆的音樂活動月曆、數百個蹲點紀錄及重要音樂活動名錄、團體及個人名錄等，內容豐富。

2018至2021年的《臺灣音樂年鑑》由*中華民國國樂學會承辦，計畫主持人為*張儷瓊。曾參與該時期《臺灣音樂年鑑》編輯計畫的音樂學者有：張儷瓊（主編、國樂）、*吳榮順（文化評論——傳統音樂）、*呂鈺秀（原住民）、李秀琴（參見●）（道教、法教）、李和莆（文化評論——流行音樂）、李毓芳（福佬歌謠）、周明傑（原住民）、*林昱廷（國樂）、林珀姬（南管）、林雅琇（北管）、林曉英（客家）、范揚坤（北管）、*徐玫玲（流行）、徐麗紗（文化評論）、許馨文（客家）、*連憲升（西樂）、陳惠湄（文化評論——流行與跨界音樂）、陳碧燕（佛教）、陳慧珊（文化評論——跨界音樂）、黃玲玉（參見●）（福佬歌謠）、黃瑤慧（南管）、楊秀娟（道、法、釋教）、*潘皇龍（文化評論——藝術音樂）、蔡宗德（跨界）、*蔡秉衡（佛教、釋教、釋奠樂）、*錢善華（原住民）、魏心怡（原住民）。（依姓氏筆畫排序）2022年《臺灣音樂年鑑》由*中華民國民族音樂學會承辦，計畫主持人為呂鈺秀。

《臺灣音樂年鑑》的研究與編輯，詳細記錄臺灣音樂的發展軌跡，其研究成果的出版，一方面可供政府施政之參考，為臺灣音樂的傳習與活化提供助力；另一方面則為日後的臺灣音樂研究者提供詳實的音樂史料。*行政院文化部網域有專屬的《臺灣音樂年鑑》成果網頁供民眾瀏覽查考。（張儷瓊撰）參考資料：300

臺灣音樂學會

參見中華民國（臺灣）民族音樂學會。

《臺灣音樂研究》

*臺灣音樂學會出版，與*中華民國民族音樂學會共同具名的音樂學術期刊。臺灣音樂學會前身為中國民族音樂學會，1991年由*許常惠創立，1997年改名為中華民國民族音樂學會，2006年成立姐妹會臺灣民族音樂學會，2017年改名為臺灣音樂學會。學會成立初期，出版《中國民族音樂學會會訊》雙月刊，傳遞國內相關研究訊息，也提供研究者發表其研究成果的園地，後因故停刊。2003年會內漸有恢復定期刊物發行的聲音，終於在2005年10月學術

性期刊《臺灣音樂研究》正式創刊，每年刊行兩期，2020 年改為年刊，持續出版。學刊發表內容包括*音樂學、原住民音樂（參見●）、傳統音樂〔參見● 漢族傳統音樂〕、樂器學、戲曲、音樂治療、音樂分析、*音樂教育、舞蹈及其他相關研究等。在歷任理事長和理事、監事們，以及會員們的努力下，《臺灣音樂研究》漸受各界肯定，逐漸為臺灣各大學圖書館購藏。（李婧慧整理）

臺灣音樂中心（國立）

參見民族音樂研究所。

臺灣音樂館

源於*行政院文化建設委員會（今*行政院文化部）1990 年起籌設的「民族音樂中心」，2001 年併入*傳統藝術中心，2002 年 1 月正式成立，定名為*民族音樂研究所，館舍原址位於臺北市中正區杭州北路 26 號，於 2003 年 10 月 29 日正式對外營運。2008 年配合組織整併，

《臺灣音樂研究》各期主編與編委名單

期別 / 年	主編	編輯委員（+ 執行編輯 ~23 期）
1（2005/10）	許瑞坤	王櫻芬 沈冬 林清財 高雅俐 徐亞湘（執行編輯：范揚坤）
2（2006）	徐亞湘	王櫻芬 沈冬 林清財 高雅俐 許瑞坤（執行編輯：范揚坤）
3（2006）	林清財	王櫻芬 沈冬 徐亞湘 高雅俐 許瑞坤（執行編輯：范揚坤）
4（2007）	高雅俐	王櫻芬 林清財 溫秋菊 趙琴（執行編輯：范揚坤）
5（2007）	高雅俐	王櫻芬 林清財 趙琴 溫秋菊 顏綠芬 林珀姬 徐亞湘 李婧慧（執行編輯：范揚坤）
6（2008）	王櫻芬	林清財 趙琴 高雅俐 溫秋菊 顏綠芬 林珀姬 徐亞湘 李婧慧（執行編輯：范揚坤）
7（2008）	溫秋菊	王櫻芬 李婧慧 林清財 范揚坤 高雅俐 徐亞湘 趙琴 顏綠芬（執行編輯：林珀姬）
8（2009）	顏綠芬	王櫻芬 高雅俐 趙琴 林清財 徐亞湘 李婧慧 范揚坤 溫秋菊（執行編輯：林珀姬）
9（2009）	李婧慧	王櫻芬 林清財 徐亞湘 趙琴 范揚坤 高雅俐 溫秋菊 顏綠芬（執行編輯：林珀姬）
10（2010）	徐亞湘	王櫻芬 李婧慧 林清財 趙琴 顏綠芬 黃玲玉 陳俊斌（執行編輯：范揚坤）
11（2010）	黃玲玉	林清財 趙琴 高雅俐 溫秋菊 顏綠芬 林珀姬 徐亞湘 李婧慧（執行編輯：范揚坤）
12（2011）	陳俊斌	徐亞湘 王櫻芬 李婧慧 林清財 顏綠芬 黃玲玉 趙琴（執行編輯：范揚坤）
13/14（2012）	李婧慧	林清財 趙琴 王櫻芬 黃玲玉 顏綠芬 徐亞湘 陳俊斌（執行編輯：范揚坤）
15/16（2013	顏綠芬	王櫻芬 林清財 林珀姬 林曉英 施德玉 陳俊斌 張儷瓊 黃玲玉 游素凰 溫秋菊（執行編輯：范揚坤）
17（2013）	施德玉	王櫻芬 林清財 林珀姬 林曉英 許瑞坤 陳俊斌 張儷瓊 黃玲玉 游素凰 溫秋菊 顏綠芬（執行編輯：范揚坤）
18（2014）	游素凰	王櫻芬 林清財 林珀姬 林曉英 施德玉 陳俊斌 張儷瓊 黃玲玉 溫秋菊（執行編輯：范揚坤）
19（2014）	張儷瓊	王櫻芬 林清財 林珀姬 林曉英 施德玉 陳俊斌 游素凰 黃玲玉 溫秋菊（執行編輯：范揚坤）
20（2015）	林珀姬	王櫻芬 林清財 林曉英 施德玉 陳俊斌 游素凰 黃玲玉 張儷瓊 溫秋菊（執行編輯：范揚坤）
21（2015）	林曉英	王櫻芬 林清財 林珀姬 施德玉 陳俊斌 游素凰 黃玲玉 張儷瓊 溫秋菊（執行編輯：范揚坤）
22（2016）	王櫻芬	林清財 林珀姬 林曉英 施德玉 陳俊斌 游素凰 黃玲玉 張儷瓊 溫秋菊（執行編輯：范揚坤）
23（2016）	王櫻芬	林清財 林珀姬 林曉英 施德玉 陳俊斌 游素凰 黃玲玉 張儷瓊（執行編輯：范揚坤）
24（2017）	王櫻芬	林清財 林珀姬 林曉英 施德玉 陳俊斌 游素凰 黃玲玉 張儷瓊
25（2017）	陳俊斌	山內文登 呂心純 金立群 徐亞湘 張儷瓊 饒韻華
26（2018）	陳俊斌	山內文登 呂心純 金立群 徐亞湘 張儷瓊 饒韻華
27/28（2019）	張儷瓊	山內文登 呂心純 金立群 徐亞湘 陳俊斌 饒韻華
29（2019）	呂心純	山內文登 金立群 徐亞湘 陳俊斌 張儷瓊 饒韻華

更名爲「臺灣音樂中心」；2012年5月文化部成立，再更名爲「臺灣音樂館」；2017年3月館舍搬遷至臺北市士林區文林路751號，館舍及常設展於同年10月3日正式對外開放參觀。

臺灣音樂館掌理事項包括：臺灣音樂之調查、研究、採集、保存、維護、傳承、出版之研擬及推動；音樂圖書視聽資料之典藏、採編、管理及諮詢服務；音樂創作人才培育計畫之研擬及推動；臺灣音樂授權交流平臺之規劃及推動；國際與兩岸音樂交流合作事務之研擬及推動。推動及執行之重要業務包括：編輯與出版發行*《臺灣音樂年鑑》、辦理*傳藝金曲獎評審作業、建置「臺灣音樂文化地圖」、「臺灣音樂群像」資料庫；自2018年起配合文化部推動前瞻基礎建設「文化生活圈建設計畫」，策劃執行「重建臺灣音樂史計畫」，系統性進行音樂史料平臺建置、研究出版及詮釋推展。

歷任主管：胡偉姣所長（2002-2005）、方芷絮兼代所長（2005-2006）、張書豹所長（2006-2007）、方芷絮兼代所長、中心主任（2007-2010）、蘇桂枝中心主任、館主任（2010-2013）、王蘭生兼代館主任（2013）、陳爲賢代理館主任（2013-2014）、蔣玉嬋館主任（2014）、張育華館主任（2014-2015）、翁誌聰館主任（2015-2021.10）、鄒求強兼代館主任（2021.10-2022.01）、高玉珍館主任（2022.01-2022.02）、鄒求強兼代館主任（2022.02迄今）。（傳統藝術中心臺灣音樂館提供）參考資料：67, 93, 210

《台灣音樂館——資深音樂家叢書》

音樂叢書。*傳統藝術中心委託製作，*趙琴主編，並由時報文化於2002-2004年間分四輯、36冊出版。叢書選錄36位對近代臺灣音樂界具有影響力之重要人物，書內收錄許多歷史照片，期透過文字與圖像，呈現20世紀臺灣音樂界篳路藍縷的發展歷程。此外，撰寫者超過30人、涵蓋了當今音樂研究的老中青三代，更反映了近代臺灣音樂史的耕耘成果。（陳麗琦整理）參考資料：95

各冊所介紹人物分別爲：

1.《蕭滋：歐洲人台灣魂》（彭聖錦撰）；2.《張錦鴻：戀戀山河》（吳舜文撰）；3.《江文也：荊棘中的孤挺花》（張己任撰）；4.《梁在平：琴韻箏聲名滿天下》（郭長揚撰）；5.《陳泗治：鍵盤上的遊戲》（卓甫見撰）；6.《黃友隸：不能遺忘的杜鵑花》（沈冬撰）；7.《蔡繼琨：藝德雙馨》（徐麗紗撰）；8.《戴粹倫：耕耘一畝田》（韓國鐄撰）；9.《張昊：浮雲一樣的遊子》（連憲升、蕭雅玲撰）；10.《張彩湘：聆聽琴鍵的低語》（林淑真撰）；11.《呂泉生：以歌逐夢的人生》（孫芝君撰）；12.《郭芝苑：野地的紅薔薇》（吳玲宜撰）；13.《鄧昌國：士子心音樂情》（盧佳慧撰）；14.《史惟亮：紅塵中的苦行》（吳嘉瑜撰）；15.《呂炳川：和絃外的獨白》（明立國撰）；16.《許常惠：那一顆星在東方》（趙琴撰）；17.《李淑德：小提琴頑童》（鍾家瑋撰）；18.《申學庸：春風化雨皆如歌》（樸月撰）；19.《蕭泰然：浪漫台灣味》（顏華容撰）；20.《李泰祥：美麗的錯誤》（邱瑗撰）；21.《張福興：情繫福爾摩莎》（盧佳君撰）；22.《蕭而化：孤芳衆賞一樂人》（簡巧珍撰）；23.《李抱忱：餘音嘹亮尚飄空》（趙琴撰）；24.《林秋錦：雲雀的天籟美聲》（陳明律撰）；25.《李永剛：有情必詠無欲則剛》（邱瑗撰）；26.《康謳：樂林山中一牧者》（游添富撰）；27.《孫毓芹：此生衹為雅琴來》（陳雯撰）；28.《陳暾初：開拓樂團新天地》（朱家炯撰）；29.《莊本立：鐘鼓起風雲》（韓國鐄撰）；30.《張繼高：無心插柳柳成蔭》（黃秀慧撰）；31.《王沛綸：音樂辭書的先行者》（簡巧珍撰）；32.《陳慶松：客家八音金招牌者》（鄭榮興、劉美枝、蘇秀婷撰）；33.《郭子究：洄瀾的草生使徒》（郭宗愷、陳黎、邱上林撰）；34.《盧炎：如詩的鄉愁之旅》（潘世姬、陳玠如撰）；35.《吳漪曼：教育愛的實踐家》（陳曉雯撰）、以及36.《邱火榮：北管藝術領航者》（邱婷撰）。

《臺灣音樂史》

臺灣音樂歷史的書寫，早期並未單獨成冊，而是被置於地方縣志內，寫作者是歷史學者而非音樂學者，內容顧及的是不同時代下的音樂事件與人物，並未探討音樂聲響的樣貌。1987年解嚴之前的1980年代前期，國內政治氣氛漸

漸寬鬆，原本受壓抑的本土研究開始蓬勃發展，在人類學、歷史學等領域的風潮帶動下，臺灣音樂學者也開始從事自己的歷史書寫。

1991年 *許常惠的《臺灣音樂史初稿》一書，可說是第一本由音樂學者所撰寫，探討臺灣音樂全貌的音樂史，雖曰初稿，但對於臺灣音樂的內容所進行的劃分：包含原住民音樂〔參見●〕、漢族民間音樂〔參見● 漢族傳統音樂〕及西式新音樂〔參見現代音樂〕，則是日後臺灣音樂歷史研究的三大方向。章節之下，原住民音樂以族群進行細分；漢族民間音樂的細分，則包含了福佬與客家的不同族群，以及說唱、戲曲、舞蹈與祭祀等音樂類型；西式新音樂則有教會〔參見長老教會學校〕、*音樂教育體制系與通俗音樂〔參見❹ 流行歌曲〕類型，並針對了團體、活動、作曲家等面向，繼續進行探討。時間軸上，則以二次戰前與戰後作爲歷史軸線的兩大發展脈絡追尋。

21世紀，臺灣音樂研究已成顯學，大學課堂對於臺灣音樂史的基本認識成爲必修課程。2003年 *呂鈺秀的《臺灣音樂史》一書出版，書中繼續三大類內容的劃分，只是稱法略微改變，分別是原住民音樂、漢族傳統音樂與西式音樂（包含流行音樂），以符合時代需求。至於歷史縱向的觀看，有以音樂事件發展爲主的上篇，以及以音樂聲響本體歷史溯源爲主的下篇。上篇再以史前時代、荷西時期、明鄭與清領時期、日據時期、二次戰後，解嚴後等幾個時間階段下，三種音樂類型的發展進行書寫。至於下篇音樂聲音本體的歷時變化，主要以有聲資料中的音樂變化，以及各種對於音樂本體發展的口述訪談與研究資料彙集而成。在原住民部分，以不同族群繼續進行個別音樂的追蹤；漢族傳統音樂則以不同音樂系統進行音樂發展的觀察；西式音樂主要探討各種與臺灣音樂有關的作曲手法變化。

許氏的《臺灣音樂史》，規範了臺灣音樂的範疇與分類，在歷史的追尋上，也開始注重清朝文人筆記的蛛絲馬跡。呂氏則在許氏的基礎上，對於歷史事件的追蹤更爲詳盡細緻。依照樂種劃分的事件書寫方式，更能觀看不同樂種

在臺灣的消長與變化；另在音樂本體與聲響的歷史發展上，許氏書中僅探討本體部分，而呂氏則設法進行歷時性比較，讓《臺灣音樂史》一書內容，不僅顧及早期地方志所提及的事件與人物，更讓有聲的音樂成爲整本音樂史的主體，對不同時代臺灣人聲音上的認同，提供了紀錄與記憶。（呂鈺秀撰）

臺灣音樂學論壇

臺灣音樂學論壇（Taiwan Musicology Forum）是2000年代中期以降臺灣音樂研究各領域最主要的交流平臺〔參見音樂學〕。2003年，楊建章、高雅俐、金立群等學者爲打破學科既有分野，共同發起讀書會。2004年下旬，成員開始計畫如何在讀書會的基礎之上，進一步藉由各校輪流主辦研討會，凝聚臺灣音樂學術社群。當年的籌備會議除了討論第1屆臺灣音樂學論壇的舉辦細節，也提出了往後論壇的舉辦原則，包括：1. 論壇由臺灣南部、北部設有音樂科系的學校輪流主辦。2. 每年論壇的籌辦工作分爲學術組與議事組：學術組負責論文徵集與議程安排，每年由任教於不同學校的代表共同組成，委請一位代表擔任召集人，統籌當年的學術組事務；議事組承擔經費籌募與會議舉辦的任務，原則上由前一屆學術組召集人的所屬學校負責。

綜觀過去十六年的活動，可以發現臺灣音樂學論壇並非一成不變，而有以下發展。首先，論文徵集走向同儕審查化：由2005年的「全面邀稿制」，歷經2006年至2011年的「邀稿、徵選並行制」，再轉變爲2012年以降的「全面徵選制」，顯示論壇越來越重視會議期間發表之內容，必須通過同儕審查。

其次，論壇活動益發多元化：比如2009年舉辦了展示主辦單位研究特色與數位典藏的書展與海報展；2011年開始透過「專題討論」邀請不同領域甚至音樂學以外的學者共聚一堂、集思廣益；2018年籌辦了具有主辦單位課程特色的「舞蹈工作坊」；2019年首度舉辦促進研究生交流的電音派對；2020年擴大舉辦研究生交流活動，展映了數部音像民族音樂學相關紀

第 1 屆到 16 屆的臺灣音樂學論壇

屆	時間	地點	主辦	學術組成員
1	2005.11.11-12	臺灣大學	臺灣大學音樂學研究所	蔡順美、高雅俐、王櫻芬、蔡宗德、楊建章、金立群、顏綠芬。
2	2006.12.1-3	中山大學	中山大學音樂學系	溫秋菊、王櫻芬、黃均人、楊建章、蔡宗德、蔡燦煌、蔡順美。
3	2007.12.7-8	臺北藝術大學	臺北藝術大學音樂學系	蔡宗德、黃均人、曾瀚霈、王惠民、楊建章、蔡燦煌、溫秋菊。
4	2008.11.14-15	臺南藝術大學	臺南藝術大學民族音樂學研究所	黃均人、陳希茹、溫秋菊、金立群、陳俊斌、宮筱筠、蔡宗德。
5	2009.11.27-28	臺灣師範大學	臺灣師範大學音樂學院	陳俊斌、呂鈺秀、陳人彥、陳希茹、宋育任、黃均人。
6	2010.11.26-27	南華大學	南華大學民族音樂學系（所）	高雅俐、陳俊斌、呂鈺秀、陳希茹、黃玲玉、陳漢金、明立國。
7	2011.10.21-22	交通大學	交通大學音樂研究所	陳希茹、黃玲玉、江玉玲、何家欣、明立國、林清財、高雅俐。
8	2012.11.16-17	高雄師範大學	高雄師範大學音樂學系	楊建章、江玉玲、李婧慧、何家欣、金立群、蔡宗德、陳希茹。
9	2013.10.19	臺灣大學	臺灣大學音樂學研究所	江玉玲、李婧慧、孫俊彥、連憲升、陳希茹、蔡宗德、蔡振家。
10	2014.11.21-22	東吳大學	東吳大學音樂學系	郭瓊嬌、孫俊彥、李婧慧、連憲升、陳希茹、蔡宗德、蔡振家、江玉玲。
11	2015.11.20-21	中山大學	中山大學音樂學系	孫俊彥、江玉玲、朱夢慈、明立國、連憲升、蔡振家、盧文雅、郭瓊嬌。
12	2016.11.18-19	中國文化大學大夏館	中國文化大學中國音樂學系主辦，中華民國（臺灣）民族音樂學會合辦。	馬銘輝、江玉玲、朱夢慈、沈雕龍、連憲升、郭瓊嬌、盧文雅、孫俊彥。
13	2017.11.17-18	佛光山嘉義會館	南華大學民族音樂學系主辦、中華民國（臺灣）民族音樂學會合辦。	盧文雅、朱夢慈、沈雕龍、連憲升、郭瓊嬌、孫俊彥、許牧慈、馬銘輝。
14	2018.11.9-10	臺北藝術大學	臺北藝術大學音樂系主辦，持續與更名後的臺灣音樂學會合辦。	朱夢慈、呂心純、沈雕龍、范揚坤、孫俊彥、馬銘輝、張海欣、連憲升、郭瓊嬌、陳俊斌。
15	2019.11.15-16	臺南文化創意產業園區	臺南藝術大學民族音樂學研究所主辦，臺灣音樂學會合辦。	許馨文、張海欣、沈雕龍、李雅貞、李奉書、車炎江、林曉英、施德玉、陳峙維、曾毓芬、馬銘輝、連憲升、魏心怡、朱夢慈。
16	2020.11.21-22	臺灣師範大學	臺灣師範大學民族音樂研究所，臺灣音樂學會合辦。	李奉書、林佳儀、朱夢慈、沈雕龍、車炎江、李雅貞、施德玉、陳峙維、曾毓芬、馬銘輝、連憲升、魏心怡、許馨文、張海欣。

錄片，並推出以 *臺灣音樂學會會員作品爲展示焦點的「微型書展」。這些活動顯示在不同主辦單位的努力下，論壇年度活動不僅展現校系特色，觸及對象更由學術同儕拓展到年輕學子。

最後，論壇交流更臻國際化：比如 2009 年以降，主辦單位開始邀請國內外知名學者擔任專題講者；2010 年起，論壇開始接受英文論文；2011 年將徵稿對象擴及國內外大學院校教授音樂學相關科目教師、具有音樂學之相關碩

博士學位者，或主修音樂學相關學科之研究生；2013 年與國際音樂學會東亞分會（International Musicological Society East Asia Regional Association, IMSEA）第 2 屆學術研討雙年會合併舉辦；2018 年之後以英文發表之論文逐漸增加（2010 年 1 篇，2012 年 2 篇，2014 年 1 篇，2016 年 1 篇，2017 年 1 篇，2018 年 2 篇，2019 年 5 篇，2020 年 6 篇）；2013 年之後，主辦單位多備有中、英文雙語議程；2019 年之後，學術組開始透過國際性的音樂學會如國際音樂學會（IMS）、民族音樂學會（Society of Ethnomusicology, SEM）、國際傳統音樂協會（International Council for Traditional Music, ICTM）之群組徵稿；2020 年因新冠肺炎疫情，許多國際學者未能來臺赴會，但主辦單位透過架設視訊設備，讓海外學者仍得以透過遠距參與研討。這些作為讓論壇成為在地音樂研究者參與國際交流、對外發聲的重要途徑。（許馨文撰）

臺灣藝術大學（國立）

簡稱臺藝大。1955 年創校，原名國立藝術學校，賀翊新為首任校長；1960 年改制為國立臺灣藝術專科學校，簡稱藝專；1994 年改制為國立臺灣藝術學院；2001 年升格為國立臺灣藝術大學。

一、音樂學系

　⊕藝專音樂科於 1957 年創立，是臺灣最早成立的五年制專業音樂科系，創科系首位主任為*申學庸，歷屆主任有：林運玲、*史惟亮、*戴金泉、*馬水龍、*李振邦、*廖年賦、卓甫見、林順賢、徐世賢、吳疊、周同芳、*蔡永文，及現任孫巧玲等主任，六十多年來培育臺灣優秀的音樂家人才無數。音樂科初創之時是在臺北市南海路植物園內的藝術畫廊上課，1959 年搬遷至板橋大觀路今校址。1962-1963 年音樂科增辦兩屆三年制夜間部，國樂科於 1971 年獨立，音樂科於 1987 年增設一班，總招生人數 60 人，1994 年起學校改制為「國立臺灣藝術學院」，原五專音樂科與四年制音樂學系同時招生授課，直到 1998 年音樂科停招。學校於 2001 年再升格，成為「國立臺灣藝術大學」之後，2006 年音樂學系成立研究所並招收日間碩士班學生，2008 年增設碩士在職專班，2009 開始招收四年制進修學士班，成為目前全方位培育音樂表演人才的體系，本音樂系所共有：日間學士班、進修學士班、日間碩士班及碩士在職專班四個學制，主修類別分為七組：理論作曲、鍵盤、聲樂、弦樂、管樂、撥弦、打擊。

二、中國音樂學系

　前身為「國立臺灣藝術專科學校國樂科」，於 1971 年創立，分別設有五專部（日間）及三專部（夜間）。1994 年改制為學院後，原來的三專部國樂科改為夜間部「中國音樂學系」，五專部仍然維持現狀。1997 年將原有的夜間部轉型成日間部中國音樂學系，並隨即停招五專部，1998 年成立進修學士班，2001 年升格為國立臺灣藝術大學，中國音樂學系分為聲樂、管樂、彈絃、撥絃、擦絃、作曲、擊樂七組，碩士班另增設指揮、音樂學主修。自創科以來，教學內容涵蓋中國與西洋之音樂理論，注重中西並蓄、古今兼習之專業傳承，並針對中國音樂特色，開設民間器樂、民間歌謠、說唱音樂、戲曲音樂與應用音樂等專業性課程，培育出許多優秀的國樂展演、學術研究、創作、教學、音樂行政以及應用音樂等多方領域的人才。目前，該系學制有日間學士班、碩士班、進修學士班、碩士在職專班。歷任系主任：*董榕森、陳裕剛、*李健、*林昱廷、吳瑞泉、*陳勝田、施德玉（參見●）、許麗雅、*張儷瓊、*黃新財。現任主任為*蔡秉衡。

三、跨域表演藝術研究所

　跨域表演藝術研究所前身為 2002 年創立之表演藝術研究所碩士班，以表演藝術的學術理論與評論之研究為發展方向，為我國第一個以表演藝術跨領域學術研究為主軸的學術單位。2007 年，「表演藝術研究所」碩士在職專班成立，強化產業界連結與實務應用能力。2010 年，整併至戲劇與劇場應用學系之下，更名為「戲劇學系表演藝術碩士班暨碩士在職專班」。

2012年，「表演藝術學院表演藝術博士班」成立，爲我國表演藝術研究第一個博士班。2019年，「戲劇學系表演藝術碩士班暨碩士在職專班」編入表演藝術學院之下，更名爲「表演藝術學院表演藝術跨領域碩士班暨碩士在職專班」。2021年，「跨域表演藝術研究所」成立，分別設有博士班、碩士班以及碩士在職專班，整併原表演藝術學院之「表演藝術博士班」、「表演藝術跨領域碩士班暨碩士在職專班」，爲臺灣首創以跨域表演藝術爲主要研究方向的國立大學獨立研究所。創辦宗旨在於培訓兼具國際宏觀與在地視野的跨域表演藝術專業人才，以音樂、舞蹈、戲劇、戲曲與民俗技藝五大領域爲基礎，並以展、演、映、論爲四大發展面向，在核心、專業研究、跨域創新與獨立研究之課程設計上，培育研究生的觀察、批判、統整與實踐能力，期許研究生在各學術研究機構、教育單位、傳播媒體、文化出版事業、表演藝術團體、及公私立相關部門等發揮所長，學以致用。創所暨現任所長爲陳慧珊。（一、徐玫玲整理、孫巧玲修訂；二、徐玫玲整理、蔡秉衡修訂；三、陳慧珊整理）

臺灣藝術教育館（國立）

位於臺北市中正區南海路47號，隸屬於教育部，係臺灣唯一以藝術教育推動爲核心工作之文教機構，也是臺灣第一座專業藝術表演場所。1956年，教育部長張其昀有鑑於教育建設之重要，擇定臺北市南海路植物園，創建「國立藝術館」。由 *何志浩主持整體計畫、石城負責建築事宜。1958年3月29日正式成立，首任館長爲吳寄萍。下設秘書一位及六個組，音樂組負責人爲 *申學庸。1985年易名爲「國立臺灣藝術教育館」，負責掌理臺灣地區藝術教育之研究、推廣與輔導等事宜，並結合地方教育、文化機構團體、社會資源等，促進藝術教育生根。1987年 *中正文化中心開幕前，此處演出場次位居全國之冠。館內設施包括演藝廳、藝廊、戶外藝廊及戶外舞臺，2006年正式更名爲南海劇場、南海藝廊、南海戶外藝廊、南海藝文廣場。南海劇場總面積479平方公

尺，上下兩樓設觀衆席共657位，爲一中型的綜合性表演場地，適合戲劇與音樂之演出。藝廊總面積240平方公尺，提供藝術工作者作爲多類型的藝術活動展演場地。周邊增闢戶外藝廊與藝文廣場，場地面積約1,004平方公尺，爲延展本館展演和藝教之空間。

除了藝術表演、藝術教育課程的規劃與協助之外，藝術教育館設置各項獎學金，獎勵特殊藝術成就、師生數位媒體藝術創作，及跨領域藝術創作與研究，並針對優秀創作者提供獎學金與免費展場。此外，也舉辦國際性或全國性各類美術展覽，鼓勵並落實基礎教育，對於藝術教育之推廣深具意義。（黃姿盈整理）參考資料：365

臺灣藝術專科學校（國立）

簡稱藝專〔參見臺灣藝術大學〕。（編輯室）

臺灣區音樂比賽

參見全國學生音樂比賽。（編輯室）

台灣省教育會（社團法人）

台灣省教育會的前身是日治時期總督府創立的「台灣教育會」，由總督擔任會長，屬官制團體。戰後會務停頓，1946年3月，*游彌堅、周延壽、林景元等人，發起重組，同年6月15日正式成立，以社團法人立案，並協助各縣市成立縣市教育會。游彌堅利用教育會的資產（房屋土地），做了許多對教育有貢獻的工作，編輯教科書及創辦 *《新選歌謠》，是音樂界重要的開路先鋒。（劉美蓮撰）

台新藝術獎

台新銀行文化藝術基金會於2002年起設置，每年邀請藝文記者及藝術評論者，全年觀察國內表演藝術及視覺藝術領域的各項展演活動，根據作品之原創性與整體呈現品質，選拔當年度「五大視覺藝術」及「十大表演藝術」展演；再由國內外藝術界人士組成決審團評選年度視覺藝術獎、年度表演藝術獎及評審團特別獎各一名，除證書及獎座，年度獎各頒獎金新

臺幣 100 萬元、特別獎則獲 30 萬元。藝術獎相關活動尚包括由觀察團委員輪流執筆「每週藝評」，針對當期展覽及演出發表評論；每月於《典藏今藝術》月刊刊登由視覺藝術觀察團委員輪流執筆「觀察論壇」，深入剖析臺灣文化發展的脈絡與趨勢；以及於決審時國內外藝文工作者交換意見而舉辦之「國際視野」專題講演，引入國際思潮，啟動文化交流。音樂、表演藝術界獲此獎項者有：表演藝術獎《行草 II》雲門舞集【參見林懷民】（2004）、評審團特別獎《白蛇傳》明華園戲劇團（參見 ●）（2005）、表演藝術獎《狂草》雲門舞集（2006）、評審團特別獎《三個人兒兩盞燈》國光劇團（參見 ●）（2006）、表演藝術獎《朱文走鬼》江之翠劇場〔參見 ● 江之翠實驗劇場南管樂府〕（2007）、表演藝術獎《寂靜時刻——Inllungan na Kneril》UTUX 泛靈樂舞劇會所（2013）、年度大獎《造音翻土：戰後臺灣聲響文化的探索》立方計畫空間（2015）、年度入選獎《牆上。痕 Mailulay》杵音文化藝術團（參見 ●）（2016）、年度入選獎《新編京劇——十八羅漢圖》國光劇團（2016）、表演藝術獎《無，或就以沉醉為名》布拉瑞揚舞團（2018）、年度大獎《路吶 LUNA》布拉瑞揚舞團（2019）等。（盧佳培撰、編輯室修訂）參考資料：362

臺中國家歌劇院

簡稱歌劇院，全銜國家表演藝術中心臺中國家歌劇院，英文全名為 National Taichung Theater，位於臺中市都市更新計畫之七期重劃區，經國際競圖由曾獲得普立茲克建築獎的日本建築師伊東豊雄設計，以「聽的建築」作為設計原點，創造一座接近自然的「仿生」空間，跳脫傳統建築的方正思維，以自然界中的非幾何有機線條構成，因此，歌劇院由高低起伏的 58 面曲牆為主結構，構成大大小小的洞穴，讓人身在其中能感受自然元素的變化；大片的玻璃帷幕與無界線的空間讓歌劇院成為一座內外融合、回歸自然的開放性建築，讓空氣、陽光、水流動於其中；也令「一座藝術與生活的劇場」

成為歌劇院營運的主軸。

2005 年，行政院推動新十大建設計畫，其中臺灣北部、中部、南部、東部各興建國際演藝中心、流行音樂中心、國際展覽館等文化設施，計畫於臺中興建古根漢美術館、高雄興建衛武營藝術文化中心。9 月，行政院未將臺中古根漢美術館建設案編入新十大建設裡，後在 *行政院文化建設委員會（今 *行政院文化部）改議後更替為「臺中大都會歌劇院」，並降為地方級建設，由臺中市政府負責規劃興建。2013 年 5 月 22 日，於「國家表演藝術中心設置條例」草案審議時，立法委員楊瓊瓔、盧秀燕及林佳龍提出北、中、南需各一座國家級藝術場館，此提案獲朝野立委一致支持，臺中大都會歌劇院成為國家級表演藝術中心【參見國家表演藝術中心】的一員，由中央營運管理。同年 3 月 12 日，臺中市議會有條件通過臺中大都會歌劇院捐贈為國有機構，但相關工程仍由臺中市政府負責完成；2016 年 8 月 25 日，臺中市政府正式捐贈文化部「臺中國家歌劇院」。

歌劇院於 2009 年 12 月 3 日正式動工，由麗明營造主建；2015 年獲得國家建築「金質獎」，其獨創的建築工法（曲牆建築工法和水幕防火設計）獲得專利，工程難度之高，被媒體譽為媲美「世界九大建築奇蹟」。2016 年 9 月 30 日正式啟用，更於 2018 年獲得日本好設計獎 Good Design Best 100。歌劇院佔地 57,685 平方公尺，為地下二層、地上六層，共三個表演廳，為大劇院（總席次 2,007 席：輪椅席 13 席、樂池區席次 133 席及樓板區固定席次 1,861 席），中劇院（總席次 794 席：輪椅席 8 席、樂池區席次 94 席及樓板區固定席次 692 席）及小劇場（總席次 200 席，包括輪椅席 2 席）。此外，設於五樓的凸凸廳為一非典型、弧形展演空間。核心演藝業務以春季「NTT Arts NOVA 藝想春天」、「夏日放／FUN 時光」、及秋冬「遇見巨人」一年三系列為其特色。另為促進中臺灣的表演藝術發展建立在地特色，歌劇院在 2019 年成立中部劇場平台，帶動地方表藝發展；以「科技藝術」、「音樂劇場」

等表演類型為其節目發展特色，各種創作孵育計畫均以健全中部藝文生態出發。（邱瑗撰）

臺中教育大學（國立）

1899年臺灣開始發展初等教育，並在彰化孔廟成立了臺灣總督府臺中師範學校。然而，由於初等教育的發展不如預期，該校在1902年停辦。直到1923年，隨著臺灣初等教育日漸普及，臺灣總督府臺中師範學校得以重啓復校。1943年該校合併新竹師範學校，並升格為臺灣總督府臺中師範專門學校。臺中師範學校在日治時期是臺灣中部最重要的音樂人才培育機構，培育了無數的音樂菁英。當時的音樂教師包括金子潔、*磯江清、山口健作和*張彩湘等人。該時期的音樂教育內容可參見*師範學校音樂教育。

1945年，國民政府接收臺灣，並將其更名為臺灣省立臺中師範學校。因應臺灣社會發展需要，學校校制歷經多次改變。1960年，改為三年制的臺灣省立臺中師範專科學校。1987年升格成為臺灣省立臺中師範學院。1991年，該校改隸屬於教育部，並改名為國立臺中師範學院，同年也設立了音樂教育學系。2005年該校再次升格成為國立臺中教育大學，並增設音樂教育學系碩士班。2006年8月，音樂教育學系更名為音樂學系，並設立師資培育組、演奏（唱）組與創作組，以培育音樂教育師資及優秀音樂專才。目前，該系擁有9位專任教師及87位兼任教師。歷任系主任包括林朝陽、*張炫文、洪約華、徐麗紗、林進祐、許智惠、莊敏仁，現任系主任為李麗蓉。（編輯室）參考資料：181, 341

唐鎮

（1936.6.15中國上海—2016.3.23臺北）聲樂家。1958年畢業於羅馬聖賽琪莉亞音樂院，1964年畢業於維也納音樂學院，而後又前往德國科隆音樂學院研習。1970年回國，於中國文化學院音樂科（1980年升格*中國文化大學，改為音樂學系）執教。1973至1978年擔任該學系之系主任，並多次領導大規模的歌劇、神劇及音樂會演出。自1984年起於*藝術學院（今*臺北藝術大學）音樂學系專任至2006年退休。除了教學之外，亦舉行「沃爾夫藝術歌曲」、「義大利巴洛克之美」、「理察·史特勞斯歌曲之夜」、「義大利古今歌曲經典」等專題性獨唱會演出。（周文彬撰）

《唐山過台灣》A調交響曲

*郭芝苑最初創作於1985年，A調交響曲，原只有三個樂章，於1997年增加〈悲歡歲月〉，完成四樂章的交響曲。其創作的動機，是為了感念艱苦渡海來臺的郭家祖先而譜寫的。由於其歷代祖父輩勤奮節儉、善於理財，累積了相當多的財富，建立了郭家穩固興盛的經濟基礎，使得郭芝苑日後能夠在衣食無憂的環境下從事音樂創作，追求自己的理想，對於這份恩情，郭芝苑始終感念在心，他一直有個心願，就是希望能創作出一首交響曲，獻給他們。此作品原為三個樂章，曲長共約20分鐘，以交響曲而言，時間似乎稍嫌短小，因此後來增加第三樂章，擴編為四個樂章，分別為〈拓荒者〉、〈田園〉、〈悲歡歲月〉、〈山地節日〉，樂章的編排，將先民從含辛茹苦到現在的安居樂業，做了一個漸進的安排。

第一樂章〈拓荒者〉快板、奏鳴曲式，全曲表現出拓荒者披荊斬棘、活潑挑戰的精神。第二樂章〈田園〉三段體，甚緩板──詼諧的快板──甚緩板（Larghetto-Allegro Scherzando-Larghetto）。曲中運用了一首臺灣民歌（參見●）。第三樂章〈悲歡歲月〉除了以臺灣民歌為創作的素材外，也從傳統地方戲曲【參見●漢族傳統音樂】、京劇（參見●）、歌仔戲的音樂【參見●歌仔戲音樂】中汲取素材。主要是加入京劇鑼鼓【參見●侯佑宗】及歌仔戲哭調【參見●【哭調】】的運用，來豐富全曲。第四樂章〈山地節日〉表現臺灣早期先民的祭典活動，曲中採用三大族群的民歌為素材，即原住民【參見●原住民音樂】、客家【參見●客家山歌】、福佬等民歌【參見●福佬民歌】片段作為重要主題，象徵族群融合，並作為圓滿的結束。特別值得注意的是，此樂章使用多樣的

打擊樂器，以製造活潑熱鬧的氣氛，其中以木琴及定音鼓的運用最具特色。木琴的音色具有穿透力，當它與弦樂或木管樂器一齊演奏時也能清晰地聽出其特殊的音色，在很多段落中，木琴與定音鼓均擔任演奏主旋律的重要角色。（顏綠芬撰）參考資料：215

桃園市國樂團

taoyuanshi
● 桃園市國樂團
● 藤田梓（Fujita Azusa）

桃園市國樂團於 2015 年 10 月由桃園市政府文化局籌辦，2016 年開始試營運，創團總監林子鈺（原名孟美英），團員 20 人。2017 年正式附設於「財團法人桃園市文化基金會」，並甄選團長林子鈺，擴編團員 43 人。基金會董事長、前市長鄭文燦以「音樂城市」作為桃園市的文化特色，讓音樂美學能飄揚在桃園各個角落，並以文化大使之姿帶動城市外交，大步邁向國際舞臺。創團以來，演出足跡從桃園至臺北、臺中、臺南、高雄及中國北京等地。2018 年出版首張專輯《繁花盛開》，集結了作曲家對桃園所創作的在地聲響。2019 年開始以人物為主題開創大師系列，出版了《滙流》、《一個簫郎》、《絲竹雅韻》、《桃園四季》等專輯。

桃園市國樂團是臺灣第五個職業國樂團，團員年輕但擁有扎實的專業訓練與豐沛的演出經驗，許多甫從國內各大學音樂科系畢業的團員處於最充滿活力與熱情的階段，以傳統 *國樂為基底，開創多元的音樂元素，融合傳統與創新吸引新客源，並以推廣國樂教育及結合在地特色為發展目標，精心規劃別具特色的音樂節目。廣邀國內外知名演奏家交流合作，拓展城市文化外交，展現桃園在國際上的新亮點。（施德華撰）

藤田梓（Fujita Azusa）

（1934.5.15 日本大阪）

日籍鋼琴演奏家、鋼琴教育家。自幼習琴，師從鋼琴家雷歐尼‧克勞茲（Leonid Kreutzer）、井口基成等教授。1954 年畢業於日本大阪音樂短期大學鋼琴科，同年獲得每日 NHK 音樂比賽獎，隨後赴英、奧進修，1955 年 4 月返日，應母校大阪音樂短期大學之邀，擔任該校設立

以來最年輕的鋼琴教師，並展開演奏生涯。1960 年應臺北 *遠東音樂社之邀請，首度來臺於臺北、臺中、臺南、高雄舉行演奏會。1961 年與臺灣音樂家 *鄧昌國結婚，來臺定居。婚後藤田梓除了在 ⊕藝專（今 *臺灣藝術大學）、中國文化學院（今 *中國文化大學）以及光仁中學音樂班【參見光仁中小學音樂班】等任教，培育無數的年輕鋼琴學生，同時在臺灣、亞洲、歐美等地舉行演奏會，並以「安娜鄧」（Anna Teng）之名在美國 26 州舉行巡迴演奏，之後每年均前往美國舉辦演奏會，曾合作過的知名樂團，包括英國皇家愛樂、美國邁阿密交響樂團、洛杉磯愛樂、史波肯交響樂團、烏拉圭國家交響樂團、委內瑞拉卡拉卡斯交響樂團、馬尼拉交響樂團、香港愛樂、日本 NHK 交響樂團、日本愛樂、大阪愛樂、讀賣交響樂團、關西愛樂、*臺北市立交響樂團等，並曾擔任許多國內和國際鋼琴比賽的評審。1961 年起藤田梓與鄧昌國於全國巡迴舉辦小提琴與鋼琴聯合演奏會以及個人獨奏會，鄧昌國、藤田梓精湛的巡迴演奏，建立起臺灣的演奏風氣。同時鄧昌國、*張寬容、*薛耀武等音樂家組織「臺北室內樂研究社」，推廣臺灣室內樂演奏與發展，如鋼琴小提琴二重奏、鋼琴三重奏、黑管四重奏等的演出。之後，與 *許常惠、顧獻樑、*韓國鐄、鄧昌國共同組成 *新樂初奏、*製樂小集、臺北樂會，專門介紹推廣國內外 20 世紀現代音樂的作曲家及音樂團體，使臺灣年輕一輩的作曲家獲得創作並發表的機會，也使臺灣樂壇能與 20 世紀以來的西方現代音樂有所連結。於國內外音樂界發表我國作曲家的新作品。1965 年起陸續與 *臺北市教師管絃樂團、⊕北市交、*臺灣電視公司交響樂團合奏鋼琴協奏曲。在 1960 年代與 1970 年代初期的鋼琴表演藝術，可說是由藤田梓一手推動起來，促使民眾學習鋼琴蔚為風氣。1968 年與

鄧昌國共同成立「東方藝術學苑」為臺灣第一所私立音樂學校之基礎。1970 至 1973 年製作❶中視「音樂之窗」節目，每週播出一集，獲得「紐約國際電影電視節」之銅牌獎（1975）、金牌獎（1976）〔參見電視音樂節目〕。1975 年藤田梓移民到美國定居，展開演奏與教學活動，成立「泛太平洋文教協會」、「不限文化藝術沙龍」等團體，積極推廣介紹東方文化藝術音樂。1985 年接受許常惠和 *張繼高的建議，再度回臺從事音樂教育與演奏活動，於 *臺北藝術大學及❶文大擔任教授。同年，在臺北創辦 *中華蕭邦音樂基金會，以推廣研究蕭邦的音樂，舉辦近千場國際性演奏會、國內鋼琴比賽、國際臺北蕭邦鋼琴大賽、大師班演講會等活動，培養無數的音樂人才。其中國際臺北蕭邦鋼琴大賽的優勝者是代表臺灣參加波蘭舉行的華沙國際蕭邦鋼琴大賽，促進臺灣與國際間的音樂交流成果斐然，並在波蘭華沙加入世界蕭邦世界聯盟，被選為理事會中的理事。1996 年獲得波蘭國家文化藝術勳章。1997 年起每年應臺灣加州同鄉聯誼會之邀，赴美國洛杉磯擔任當地鋼琴大賽的評審及教學，為籌備加州青少年管弦樂團募款慈善演出，為培育優秀青年鋼琴家而戮力。（楊湘玲、盧佳慧撰）參考資料：95-13, 248

重要作品

CD：《彈指之間──從巴洛克到現代鋼琴名曲》包括巴哈、巴爾托克、許常惠、郭芝苑等（2001，臺北：金革唱片）、《蕭邦十四首圓舞曲》（2003，臺北：金革唱片）。

天同出版社

1957 年創設於屏東市，為音樂專屬出版社之一。1950 年代，正值國民政府來臺初期，資源匱乏，音樂教材亦復如此，在省立屏東師範學校（今 *屏東大學）擔任音樂教師的華梁榮嶺（筆名梁友梅），有感於當時音樂教育推動最無力的原因，乃音樂相關書籍與樂譜的嚴重缺乏，經與熱愛音樂並關心樂教的夫婿華武馳商討，遂於 1957 年以華武馳名義在屏東市創設「天同出版社」，為了廣泛服務音樂界，更於

1970 年代將社址遷至臺北市。創辦之初，在有限資金及兩人費心經營下，由出版提供小學音樂教師教學參考用的教材開始，進而陸續出版鋼琴樂譜、音樂叢書、藝術歌曲集等，為當時貧瘠的音樂園地，提供充沛的養分。尤以《中國藝術歌──百曲集》及《巴斯田才能鋼琴教程》最受愛樂者青睞。為了擴大對音樂界服務層面，「天同」於 1998 年取得美國 Kjos 公司樂譜及百種書籍中文版總代理權。爾後陸續獲得美國 Alfred、Wills 等著名出版公司授權，先後出版數百首原文授權樂譜，不但有助於國內鋼琴及各項音樂教育之推展，也贏得國外出版公司的信任與尊重。可惜「天同」在幾年前已隨著創辦人的凋零而走入歷史。（李文堂撰）

其出版品之種類包括：

1. 小學音樂教師參考教材：《怎麼教兒童唱歌》（1977，王雲階譯）；《怎樣學唱歌》（1977，李健欣撰）；《音樂教材教法與實習》（1967, 1976，康謳撰）；《國民小學演奏教學法研究》（1984，吳博明撰）。

2. 鋼琴樂譜：《巴斯田才能鋼琴教程》（1976）；《鋼琴學習實例指導》（1981，宋孟君撰）；《西洋電影名曲集》（1981，樂林編）；《有趣的聖誕曲》（1987）。

3. 音樂叢書：《指揮法》（1964，蓬靜宸撰）；《歌唱的發聲與吐字》（1975，梁友梅撰）；《客家民歌》（1983，楊兆禎撰）；《歌唱家的藝術》（1984，鄭秀玲撰）；《樂壇十大偉人》（1979，喬珮撰）；《新音樂透析》（1985，曾興魁撰）。

4. 藝術歌曲集：《黃友棣合唱歌曲第一輯》（1968）；《中國藝術歌──百曲集》（1977，解說版 1983，梁榮嶺編）；《中國民歌──百曲集》（1978，梁榮嶺編）。

其他：《名曲欣賞指引 I；II；III》（1977，邵義強譯）；《名曲名片 500》（1986，邵義強編譯）。（李文堂整理）

田窪一郎

（1915.4.23 日本愛媛─？）

日籍音樂教師，1940 年擔任臺灣總督府臺北第二師範學校〔參見臺北教育大學〕兼任囑託

（約聘教師），翌年改專任教諭（正式教師），1943年臺北第一師範、第二師範合併後，留任原臺北第二師範學校的臺北師範學校預科，戰後離職，曾在《臺灣教育》發表〈學生と音樂についての──考察〉（關於學生與音樂之研究）及〈音樂の社會性について〉（論音樂的社會性）等音樂相關論文。（陳郁秀撰）參考資料：181

天主教音樂

天主教於1626年（明天啓6年），由西班牙傳教士傳入臺灣基隆、淡水等地。1642年臺灣北部為荷蘭佔領，西班牙傳教士被遣送巴達維亞（今印尼雅加達），直到1859年5月18日，西班牙道明會士郭德剛及洪保祿神父等自菲律賓經廈門抵達高雄後，始在臺灣植基，而奠定了天主教在臺灣地位。

臺灣教區原屬福建教區，1883年（清光緒9年）教廷劃福建省為福州與廈門兩教區，臺灣隸屬廈門教區。臺灣割讓給日本後，最初仍維持原狀，直到1913年7月19日，臺灣才獨立成監牧區，但教友所用經本、教會年曆等，仍多採用廈門或福州教區的出版品。日本投降後，1946年4月教務移交本省籍涂敏正司鐸，並委為代表。1949年國民政府遷臺，有一部分天主教神職人員及教友隨之來臺。1951到1953年中共對各種宗教加以迫害、驅逐，天主教在此情形下，有大批的神父、修女、修士、神職人員，甚至整個教區、修會等陸續進入香港、臺灣地區。由於來臺後分散各地，但仍維持拉丁禮儀傳統，即完全以拉丁文舉行彌撒，無論在彌撒禮儀或音樂上，都保持原有的方式，但在各地有各自不同的樣式。例如在較大、信眾較多的教堂，雖然在主日（週日）常舉行「歌唱彌撒」，但彌撒禮儀或音樂多由主祭與歌詠團包辦，信眾即使參與，也只是誦唸一些拉丁經文；而較小的教堂，彌撒的進行，則幾乎都是用誦唸的方式代替歌唱，不過，有些教堂在彌撒結束時，會選唱一、兩首與當日彌撒主題相關的中文聖歌，由歌詠團合唱或全體信眾齊唱。由此一現象顯示，教友信眾對中文彌撒音樂的渴望。

梵蒂岡第2屆大公會議（Second Vatican Council, 1962-1965）對教會禮儀進行了重大改革，重視信眾對彌撒聖祭的參與，強調「人與天、人與人」之間的共融，因此1、准許地方教會以本地語言舉行彌撒；2、對往昔舉行彌撒的三種方式：「莊嚴彌撒」、「歌唱彌撒」、「誦讀彌撒」做了根本的調整，然而為了使信眾能經常更完整地參與彌撒中的歌唱，因此依信眾的能力，將彌撒中的歌唱分為三級，第一級包括「感恩經結束的光榮頌」、「主禱文（含引言及附禱）」、「主的平安禮」、「領主後經及遣散詞」等，這些都是主祭、執事的獨唱與信眾的對唱、應答或歡呼短句。教會認為這些「歡呼」與「回應」，是構成信眾主動參與彌撒的基本要素，是彌撒的核心，彌撒因信眾的參與歌唱而顯得更為隆重。「常用部分」屬於第二級，「專用部分」屬於第三級。由於這二項革新措施，臺灣天主教音樂才有自己的特色。

梵蒂岡第2屆大公會議之後，教廷准許使用本地語言舉行彌撒，臺灣地區天主教會，配合彌撒禮儀的改革，積極從事彌撒音樂「本地化」的工作，中文彌撒音樂即於此時開始萌芽、發展。此時，臺灣地區天主教會成立主教團，並設禮儀委員會，主導彌撒禮儀及音樂本地化的工作。中國主教團於1967年正式成立，成員包括團長1人、副團長1人、團員16人、常務委員5人。下設11個委員會，禮儀委員會為其中之一，禮儀委員會之下又設禮儀組、編譯組及聖樂藝術組。主教團每四年改選一次，下設各委員會為因應時代環境的需要，隨時調整增減並不固定。1991年4月16日主教團春季常年大會，通過將禮儀委員會下設之聖樂藝術組，改組為「禮儀歌曲編修委員會」。1998年4月1日主教團春季常年大會，決議通過將「天主教中國主教團」更名為「天主教臺灣地區主教團」，簡稱「臺灣主教團」，外文名稱不變。

以梵蒂岡第2屆大公會議（1965）為分界點，中文彌撒音樂的發展，可劃分為三個階段：1、梵二大公會議前（1949-1965）：梵二大公會議

前彌撒中的音樂，尚處拉丁化，「常用部分」（Ordinary，或稱固定部分）的音樂以及「專用部分」（Proper，或稱變化部分）的歌詞，都以拉丁原文、中文譯音或翻譯填詞爲主，「專用部分」的音樂則有以西方名家作品填詞的情形。「彌撒中的其他音樂」則全部爲拉丁文以格雷果聖歌（Gregorian Chant）原調誦唱。2、梵二大公會議後（1965-1991）：初期「常用部分」的音樂雖部分仍沿用拉丁文原文，但已有國人自創中文彌撒曲。「專用部分」的音樂已有國人自創五個部分的彌撒曲。彌撒中的其他音樂，此時已有統一且定型化的歌詞，並以簡調（傳統教會調式譜曲）、正調（格雷果聖歌原調爲基礎加以改編），以及中國本位調（民族傳統五聲音階譜曲）誦唱。3、禮儀委員會音樂組改組之後（1991-）：1991年禮儀委員會音樂組改組之後，歌詞重新翻譯，同時也開始徵選、特約創作中文彌撒曲。這一階段「常用部分」、「專用部分」及彌撒中的其他音樂也已經全面中文化了，同時並依照「各按己位、各司其職」的禮儀精神出版各類歌書。（徐景湘撰）參考資料：22, 39, 61, 252, 267

提琴教育

1624年，西班牙人與葡萄牙人入侵臺灣時，因傳教時聖樂所需，也同時引進西樂，但只有聖詩歌唱及其鍵盤伴奏樂器。直到日治時期，臺灣提琴教育才有機會發展。

一、日治時期

臺灣第一位小提琴教師 *張福興，顯露的音樂才華受臺灣總督府國語學校【參見臺北市立大學】音樂教師們的賞識，經校長舉薦而獲東渡求學之機會，在東京音樂學校主修管風琴，副修小提琴。回臺北後，因管風琴造價昂貴，主要以教授小提琴爲主。第二位小提琴教師爲 *李金土，初跟日人學習小提琴，後來考入東京音樂學校。畢業返臺時，抄回東京時事新報社主辦之日本全國音樂比賽之辦法規則，策劃仿照辦理，獲得「艋舺共勵會」會長河瀨半四郎之支持，由該會舉辦 *臺灣全島洋樂競演會，比賽項目只有小提琴，由20餘人報名中，

預選合格者8名：吳金龍（臺北）、蔡德祿（臺中）、蔡舉旺（澎湖）、周再郡（臺北）、日高信義（臺北）、山本正水（臺北）、李玉燕（基隆）、劉清祥（臺南）。結果冠亞軍分別由臺灣人周再郡、吳金龍獲得，第三名是日人山本正水。1946年，李金土更協助 *蔡繼琨籌組臺灣警備總部交響樂團（今 *臺灣交響樂團）。年代稍晚於李金土的 *鄭有忠雖出生偏遠的鄉村屏東海豐，其樂教推展，尤其是提琴教育，影響之廣卻涵蓋全臺，貢獻之巨，少有堪與比擬者：不僅至1970年代止，南臺灣重要的提琴菁英，幾乎全出自其門下，其後不少弟子北來執教，亦皆對北部提琴教育產生極大的助力。此外，基督教青年會自1941年起，主辦一年一屆的臺灣新人介紹音樂會，也培植許多提琴人才，皆成爲早年散居各地的名師，如：陳清港（臺北）、張登照（臺北、嘉義）、*翁榮茂（嘉義）、翁嘉器（屏東）等。

二、二次戰後

1949年，鄭有忠持續對古典音樂的熱愛，設立 *有忠管絃樂團附設音樂補習班，1952年在臺南設立小提琴教室，並引進著名的《小野安娜小提琴音階教本》。1954年成立於臺南善化的 *善友管絃樂團，重要性媲美有忠管絃樂團，其核心成員林森池、蘇銀河、*鄭昭明所栽培的學生（含由「善友」蛻變的臺南 *三B兒童管絃樂團），例如 *胡乃元、蘇正途、蘇顯達、高慧生、侯良平與陳太一等皆成爲樂壇中堅。在臺南創立「音樂春秋社」提供各類教本、樂譜、樂器的留日提琴教師 *蔡誠絃與後來創立「忠聲兒童管絃樂團」（1962）的洪啓忠，皆是南部地區重要提琴教育者。1947年保加利亞籍 Peter Nicoloff 應臺灣省政府交響樂團（今 *臺灣交響樂團）之邀，以客席指揮兼樂團首席（concertmaster）身分留臺一年。其爲提琴經典教材 Sevcik 系列教本作者 Otakar Sevcik（1862-1934）之弟子。他以 Sevcik 正確技法，嚴格訓練，校正了 ⊕省交團員及其他學生，使早期臺灣土法煉鋼的提琴教學弊病獲得導正；*黃景鐘及其弟子 *陳秋盛等一脈之卓越，即其貢獻臺灣提琴教育之顯例。因文化交流來臺演

奏與教學二年餘（1951-1954）的韓國音樂家鄭熙錫，對當時師資欠缺的臺灣提琴教育亦卓有功績；催生 *高雄市交響樂團的提琴家黃清溪，即鄭熙錫之弟子。臺灣文化協進會自 1949 年起每年主辦全臺音樂比賽，其宗旨、方式與「共勵會」的賽會大致相同，都是有助人才培養的措施〔參見全國學生音樂比賽〕。此外，許多中國提琴菁英隨國民政府來到臺灣，對臺灣提琴制度的建立與教學亦是貢獻良多。*戴粹倫掌理 *中華民國音樂學會、*臺灣師範大學音樂學系與 ✛省交；*鄧昌國則從 *國立音樂研究所、✛藝專（今 *臺灣藝術大學）、中國文化學院（今 *中國文化大學）到 *臺北市立交響樂團團長，二人皆多從事行政工作，其於教材編訂審核、制度的改善與建立，例如「音樂資賦優異兒童出國辦法」之訂定，其功多於教學成就，例如 *簡名彥、*林昭亮、胡乃元、辛明鋒與陳慕融等人皆是在此辦法下出國〔參見音樂資賦優異教育〕。*司徒興城在約翰笙（Dr. Thor Johnson）安排之下赴美深造，學成提琴族系（Violin Family）全能演奏家返臺，對當時大提琴、低音提琴人才荒之補益厥功至偉。馬熙程創立 *中國青年管弦樂團得到日本旅臺教授高坂知武的協助，也帶動提琴學習風氣，培育頗多優秀提琴演奏者，如：*李泰祥、馬忠維、陳廷輝、曾哲男、*陳主稅等。此時期，黃景鐘（門生蕭敦化）、楊春火、張灶、甘長波、陳啓添、洪啓忠、*楊子賢、*廖年賦、顏丁科，留美返臺獻身樂教的 *張寬容與 *李淑德等，都是臺灣各地卓越的提琴教育者。而在臺灣受啓發，進而出國深造者，所獲得的成就也是有目共睹，例如胡乃元於 1985 年獲比利時伊莉莎白王后國際音樂大賽首獎；曾耿元於 1993 年獲比利時伊莉莎白王后國際音樂大賽銀牌；陳慕容為美國芝加哥交響樂團首席。至於教學法方面，先後引進鈴木才能教育的楊天標（後另創新教學法）、呂炳川（參見●）、*陳藍谷，改變了傳統提琴教學法，大量廣增幼兒的學習。留德的陳秋盛，引領其師 Wolfram König 來臺，其依據肢體生理的教學法，對臺灣的提琴教育裨益良多。1970 年代起，全國公私立中小學音樂實驗班的廣設〔參見音樂班〕，更是使得臺灣的提琴教育，邁入新里程，造就樂壇提琴演奏與教學人才濟濟，邁向世界水準境地。（簡名彥、陳義雄合撰）參考資料：62, 68, 95-8, 128, 140, 141

王昶雄

（1915 新北淡水—2000.1.1 臺北）
齒科醫生、小說家、散文家、詩人兼評論家。
本名王榮生。幼時受私塾教育啓蒙，淡水公學
校（今淡水國小）畢業後負笈東瀛，先後畢業
於郁文館中學、日本大學齒學系。在日本求學
時加入當地同人雜誌《青鳥》雙月刊、《文藝
草紙》季刊開始發表作品。1942 年返臺於淡水
家鄉開設齒科診所以懸壺濟世，並加入《臺灣
文學》，成爲臺灣新文學運動「戰爭時期」的
傑出作家。他以日文創作小說、散文、詩、評
論，質量都很可觀。早年以日文短篇小說《奔
流》揚名文壇，其他如〈淡水河的漣漪〉、〈奔
流〉、〈梨園之秋〉、〈鏡〉散見於當時的《台
灣文學》、《文藝臺灣》、《臺灣日日新報》。
他曾封筆二十年，但豐沛的創作慾望支持他跨
過語言轉換的困境，以中文繼續執筆，陸續發
表一系列的隨筆、散文、詩、評論等文章，內
容橫跨文學、音樂、舞蹈、風物等，自喻「過
河卒子」，文學創作只能前進不能後退。2000
年因胃癌病逝，同年獲臺灣文學牛津獎。

　　王昶雄以一介儒醫見證臺灣近代歷史，以仁
愛的胸襟、獨特的角度關懷斯土斯民，散文作
品感性而不失深度，詞藻優美、文字清麗，從
平凡的生活中體認出新的時代意義。主要作品
有《驛站風情》、《臺灣作家全集王昶雄集》。
而與摯友音樂家 *呂泉生合作的〈阮若打開心
內的門窗〉（參見⑭）是最膾炙人口的閩南語
歌謠，其他尚有〈結與結〉、〈我愛台灣我的
故鄉〉、〈失落的夢〉等多首詞作入歌。2002
年由臺北縣政府文化局正式出版《王昶雄全
集》。（盧佳培撰）

王海燕

（1947.6.18 中國福建福州林森）
古琴、古箏演奏家，第三代梅庵派琴家吳宗漢
（參見●）在臺第一位弟子。幼時因父親任教
於臺灣大學，受 *梁在平於 ⊕臺大國樂社的箏
樂演講音樂會啓發習箏興趣，後相繼拜 *孫培
章、林培、梁在平爲師。1965 年考入 ⊕藝專
（今 *臺灣藝術大學）音樂科，以古箏主修錄取
當年唯一 *國樂名額。1967 年由梁在平引介吳
宗漢、王憶慈夫婦啓蒙琴課，因當時無法購得
琴譜，傳承琴師手抄琴譜傳統。在校期間，習
得古琴雅集與西式音樂會籌辦，於 1970 年舉
辦「王海燕古箏古琴獨奏會」納兩者之長。同
年畢業留任助教，教授古琴與古箏，並獲聘至
中國文化學院五專部國樂組（今 *中國文化大
學中國音樂學系）教授古箏。1985 年獲中國文
藝協會第 26 屆文藝獎音樂類「國樂教學獎」。
1992 年轉入 *藝術學院（今 *臺北藝術大學）
專任古琴教職，2001 至 2002 年執掌傳統音樂
系主任職位，2002 年退休轉兼任職後持續授業
至 2016 年引退。

　　王海燕執教期間，曾舉辦多場師生古琴專場
音樂會，並開展傳統琴歌的教學及再創作。
1986 年編創〈大風歌〉，首演於戲劇《大漠笙
歌》。1989 年，與學生范李彬（現名陳鏡天）
以咒語吟唱共同編創〈普庵咒〉琴歌。1990 年
間，因漢聲廣播電台「文藝橋」節目之緣，與
臺灣師範大學國文學系教授王更生合作，探討
琴歌聲腔用韻，編創《江雪》、《道情》、《陋
室銘》、《關雎》等琴歌，推廣古琴與詩詞吟
唱。此外，亦編有《靈泉》（2005）、《夢蝶》
（2006）與《太極》（2008）等三首琴曲。王海
燕於大專院校音樂科班任教四十六載，桃李滿
天下，在開展臺灣琴樂專業訓練與展演體系之
餘，始終秉持以德傳藝、口傳心授爲旨，致力
傳薪梅庵派琴統【參見箏樂發展】。（洪嘉吟撰）
參考資料：180, 183, 184, 185

汪精輝

（1917.7.7 中國福建龍溪—2004.3.10 臺北）
音樂人。字朝暾。篤信基督眞理，性喜音樂，

六歲時即在教堂聖詩班展露頭角，曾隨美籍聲樂家閔毅力夫人學習聲樂，奠定了良好的基礎。1937 年抗戰軍興，籌組民眾歌詠隊巡迴各處，鼓舞民心士氣。1938 年春，進入福建省立音樂師資幹部訓練班，正式接受音樂訓練。同年秋，協助班主任 *蔡繼琨成立「福建省戰地歌詠團」，巡迴閩西、閩南之福州、福清、莆田、漳州、泉州等地公演，對激發抗日運動，鼓舞民心頗具貢獻。同年冬，籌組「南洋慰問團」，赴菲律賓馬尼拉等地公演，宣慰僑胞，並激勵華僑投入抗日救國運動。1939 年秋，又協助蔡繼琨籌設「福建省立音樂專科學校」，並在該校任職。工作之餘，更進入研究科深造，隨德籍曼爵克學習大提琴，隨馬可士及 *蕭而化進修理論作曲。1942 年秋，研究科畢業時，學校改名福建音樂專科學校，任該校音樂講師並兼樂器室主任。同時也執教於福建省立南靖師範，兼訓導主任，期間多次鼓勵青年從軍報國而受獎。抗戰勝利，借調至廈門青年分團服務。1946 年秋，應蔡繼琨邀請來臺，協助臺灣省警備總部交響樂團（今 *臺灣交響樂團）之管理與訓練，任樂務組主任。同時以男中音活躍於臺灣樂壇。1951 年樂團改隸臺灣省政府教育廳，改名「臺灣省政府教育廳交響樂團」，升任副團長，1972 年代理團長職務，1973 年秋奉准退休。除了上述任職於 ●省交之外，更積極參與音樂推廣工作，1957 年與 *戴粹倫等樂壇人士倡組 *中華民國音樂學會，被推選為常務理事兼總幹事、執行常務理事、祕書長等職務。在 1960、1970 年代及 1980 年代初期，籌辦全省各屆音樂比賽【參見全國學生音樂比賽】及各項音樂活動，對提攜後進更是不遺餘力。1952 年，曾歷任中華音樂教育社臺灣分社社長、教育部廣播事業管理委員會編審、社會教育司藝術教育組主任、大學生合唱團團長、●救國團訓練委員。1973 年起兼任中華文化復興運動推行委員會（今 *中華文化總會）文藝促進研究委員、中央文藝研究輔導小組委員、國軍文藝運動輔導委員會委員、教育部文化藝術教育委員會委員、國際音樂評議會中華民國委員會常務委員並兼任祕書長等職務。1950 年代至 1990 年代間，推廣樂教、辦理音樂活動，為掌理臺灣樂壇事務重要之人物。2004 年病逝於臺北市，享年八十七歲。（林東輝撰）

王美珠

（1951.11.20 新北）

音樂學者，1958 年起於樹林國小隨紀秋夫學習鋼琴，並參加該校合唱團。1963 年保送樹林中學（今新北市立樹林高中）初中部，持續習琴至 ●景美女中畢業。1969 年進入政治大學第一屆哲學系就讀，期間還參加校內合唱團、修習當時在新聞系授課的 *許常惠教授之音樂相關課程，更拜師 *蕭滋精進鋼琴技巧。1976 年前往德國深造，1977 年進入漢堡大學主修哲學，副修歷史音樂學與系統音樂學。1978 年主修轉為系統音樂學，副修歷史音樂學與哲學。在學期間並參與當代作曲家 György Ligeti 在漢堡音樂與戲劇學院以自己創作現身說法的音樂理論課程。在系統音樂學教授 Vladimir Karbusicky 的跨領域與多元視角課程，體會音樂藝術啟迪人生與提升人類文化層次扮演的重要角色。1985 年以論文 Die Rezeption des chinesischen Ton-, Zahl- und Denksystems in der westlichen Musiktheorie und Asthetik（西洋音樂理論與美學對中國音律、數字與思想體系的接受詮釋）獲得德國漢堡大學系統音樂學研究所哲學博士，因研究成果「特優」（Ausgezeichnet），由漢堡大學全額獎助印行出版。1984 年到 1989 年於漢堡大學系統音樂學研究所兼任教職，教授中國音樂文化與思想相關專題課程，1986 年受邀 Sender Freies Berlin（自由柏林電臺）與 RIAS Berlin（柏林美國電臺）介紹中國宗教音

樂與器樂。1987 年於學術期刊 *Zeitschrift für Semiotik*（符號學雜誌）發表 Chinesische Notenschriften（中國樂譜）一文。1988/1989 年間，陸續於《婦女新知雜誌》發表四篇西洋女性作曲家系列文章。1989 年回國後，先後兼任 *中國文化大學、臺灣藝術學院（今 *臺灣藝術大學）、*東吳大學、*實踐大學、*藝術學院（今 *臺北藝術大學）等校音樂系與陽明大學（今 *陽明交通大學）通識教育中心，1992 年到 1997 年於東吳大學音樂系專任。隨後專任於 ✚北藝大音樂系所，教學與研究主軸為音樂心理學、音樂社會學、音樂美學、音樂語義學。期間曾兼任該校推廣教育中心主任與藝術行政與管理研究所所長。2017 年 2 月退休，退休後除了研究與教學外，也接受各項審查邀請。發表期刊論文外（著作資料請參考【人物】王美珠｜臺灣音樂館），主要專書著作有《音樂・文化・人生》（2001；2012）、《音樂・跨域・文集》（2012）、《音樂美學：歷史與議題》（2017；2021）。（李秋玫撰）

王尚仁

（1937.6.1 臺北萬華）

直笛教育家。1957 年畢業於 ✚臺北師範（今 *臺北教育大學）音樂科，1978 年畢業於維也納市立音樂學院音樂教育學系，獲奧地利國家直笛教師文憑，師事 Hans Ulrich Staeps 和 Ernst Kolz。並曾於 1975 年陪同 Staeps 來臺，在羅東基督教的音樂營教授直笛，持續三個月，開直笛音樂營的先例。1980 年返臺後，便積極投入直笛教學和師資的培養，並透過三個方向同時進行推廣：1、配合教育部、教育廳及縣市教育局到全臺各地規劃、主持音樂教師直笛研習活動。2、結合 *雙燕樂器股份有限公司的贊助，為全臺各縣市的音樂老師舉辦為期三個月的直笛教學研習，包括金門、馬祖和澎湖。3、透過 1980 年代 ✚女師專（今 *臺北市立大學）、✚花蓮師專（今 *東華大學）、✚臺北師專（今 *臺北教育大學）、✚台南家專（今 *台南應用科技大學）及 ✚嘉義師專（今 *嘉義大學）任教時，開設直笛主副修課程。王氏可視為現今 *直笛教育

在中小學推展之豐碩成果的先鋒者之一。2002 年自嘉義大學退休【參見奧福教學法】。（劉嘉淑撰）

王錫奇

（1907.4.13－1973）

擅長小號、長笛、管樂隊指揮，臺北市人。日治時期就讀臺南州立臺南第一中學（原臺灣總督府臺南中學校，今臺南二中）。1927 年畢業後到臺北，拜日籍關西音樂家朱吉平太郎學習小號，1931 年赴日，考進神戶音樂學院，主修小號、選修長笛，於 1933 年畢業。曾應邀為神戶音樂會管樂隊副指揮。1935 年回臺，任職臺灣廣播電臺音樂課，同時兼任臺灣文化教育局「臺北音樂會」管樂隊指揮，每週末在新公園（今二二八紀念公園）定期舉辦露天音樂會，亦常在電臺演出。1945 年戰後，「臺北音樂會」被解散，他召集原團員數十人自組室內管弦樂團。這群團員成為數月後成立的臺灣省警備總部交響樂團（今 *臺灣交響樂團）的班底，當時由 *蔡繼錕籌備並任團長兼指揮，王錫奇任副指揮，到 1949 年春，蔡繼錕外調，由他直接接掌團長兼指揮。1951 年該團改隸屬省教育廳。1955 年經 *呂泉生介紹認識 *郭芝苑，看了他的第一部管弦樂《臺灣土風交響變奏曲》總譜，馬上決定納入樂團演出曲目，於 7 月 7 日在 *臺北中山堂親自指揮首演。這是臺灣音樂史上第一次由臺灣的交響樂團首演臺灣作曲家的交響樂作品，此作品在 1956 年 1 月再度演出，作為臺北市與美國印第安納州印第安納波利斯（Indianapolis, IN）的「交換音樂演奏會」重要曲目。1967 年秋，王錫奇轉任臺灣省教育廳督學，業餘協助創立並指導臺北省立盲啞學校管樂隊。亦有管樂曲方面的創作，其作品幾乎都是針對當時的政策及軍隊需求，如《國旗飄揚》、《革命青年》、《中華魂》、《時代青年》等，另外亦有管弦樂作品《蓬萊幻想曲》、《臺灣組曲》等數首。1973 年春病逝，享年六十六歲。（顏綠芬撰）參考資料：117, 214

重要作品

　　管樂曲：《國旗飄揚》、《革命青年》、《中華魂》、《時代青年》。管絃樂作品：《蓬萊幻想曲》、《臺灣組曲》。

王櫻芬
（1959.3.11 臺北）

音樂學者。光仁小學音樂班【參見光仁中小學音樂班】第二屆。1980 年臺灣大學外文系畢業，1992 年進入 *臺灣大學藝術史研究所任教，並籌設音樂學研究所。1996 年成爲 ⊕臺大音樂學研究所創所所長（1996-1999）。2005 年再度接任所長，2008 年升等教授，2011 年卸任所長。2015 年獲得科技部（今⊕國科會）傑出研究獎，是第一位音樂學者獲此獎項者。自 2016 年至今爲特聘教授。曾任科技部藝術學門召集人（2016-2018）、臺灣民族音樂學會（今 *臺灣音樂學會）理事長（2016-2018）、國際傳統音樂學會東亞研究小組首屆執委會主席（2006-2010）、國際音樂學學會東亞分會指導委員會主席（2011-2013）。研究專長原爲南管【參見● 南管音樂】，碩博士論文皆以南管曲目分類系統爲主題，之後擴及南管與文化政策。2000 年後轉而研究日治時期臺灣音樂史，主題包括田邊尙雄（參見●）和黑澤隆朝（參見●）臺灣音樂調查、唱片廣播和歷史錄音、原住民音樂生活的持續和變遷、南管在閩臺東南亞的傳播、*張福興的音樂觀和音樂實踐、南管樂人潘榮枝（參見●）的跨界創新、臺灣古倫美亞唱片（參見四）產製策略，並與⊕臺大圖書館和漢珍公司合作建置「臺灣日日新報聲音文化資料庫」。自 2018 年起推動巴里島樂舞之教學，並成立⊕臺大永恆之歌甘美朗樂團。曾獲 2017 年美國之中國音樂研究協會卞趙如蘭著作獎、2023 年國際傳統音樂舞蹈學會最佳論文獎之榮譽獎（Honorable Mention）。
（王櫻芬撰）

王正平
（1948.9.27 浙江杭州—2013.2.21 臺北）

琵琶演奏家、作曲家及指揮家，祖籍浙江省杭

州市。十五歲隨呂培原學習琵琶（參見●），1968 年入 ⊕臺大外文學系，參加臺灣區音樂比賽（今 *全國學生音樂比賽），獲國樂組琵琶獨奏冠軍。畢業後任 *中廣國樂團指揮（1974-1979）。期間獲中國文藝獎章「國樂演奏獎」（1976），後轉任 *臺北市立國樂團指揮兼副團長（1979-1983）。1985 年出國深造，於1989 年獲英國 CNAA（Council for National Academic Awards）音樂哲學博士。1996 年獲 *國家文藝獎，2000 年獲「亞洲最傑出藝人」獎，2005 年獲 *金曲獎傳統暨藝術音樂作品類「最佳製作人獎」。後接任⊕北市國團長（1991-2004）和音樂總監（2004-2005），並兼 *中華民國國樂學會理事長、中華琵琶學會理事長，以及 *藝術學院（今 *臺北藝術大學）音樂學系、*中國文化大學中國音樂學系暨藝術研究所、*臺灣師範大學音樂學系、臺灣藝術學院（今 *臺灣藝術大學）中國音樂學系等系所之兼任副教授教職。從⊕北市國退休後任職⊕文大中國音樂學系教授、佛光山人間音緣梵樂團音樂總監。（編輯室）參考資料：309, 358

重要作品

　　民族舞劇：《曹丕與甄宓》（1996）；《地獄不空誓不成佛》（1998）；國樂合奏：《洛神》（1975）；《火之祭》、《鑼鼓組曲三章》。笛子協奏：《天龍引》（1992）、琵琶協奏：《琵琶行》（1984）、《滿江紅》（1978）、《春雷》、《天祭》；琵琶獨奏：《月牙泉之歌》、《眼兒媚》、《上花轎》（1977）；聲樂作品：〈塞下曲〉。作品收錄於上揚有聲出版有限公司《西北組曲》、《鑼鼓迎新年》、《醉了泰雅》及龍音製作公司出版之《琵琶行》雷射唱片。

王沛綸
（1908.3.1 中國江蘇吳縣—1972.11.8. 臺北）

國樂作曲家和音樂作家，原名濬恩，沛綸爲其號。十五歲就讀蘇州中學，開始學習中西樂器，1928 年考入上海音樂院特別選科，主修

小提琴。對日抗戰期間，前往重慶，加入實驗劇院管弦樂團與國立音樂院實驗管弦樂團。1942年1月適逢作曲家黃源洛的歌劇《秋子》在重慶首演，該作品可謂中國音樂史上第一部得以隆重上演，並受到特別關注的歌劇作品，王沛綸受邀擔任指揮，其稱職的表現、精彩地詮釋，造就了該劇演出的成功，也使得他成為中國歌劇發展史中重要的推手之一。1943年受聘任教於➕福建音專，1949年轉赴南京，任職中央廣播電臺音樂組。這段期間，他寫作多首國樂曲，包括《靈山梵音》（1944）、《青蓮樂府》、《諧曲》（後易名為《城市歌聲》）、《新中國序曲》、《戰場月》、《賣糖人》等，足可視為*國樂發展初期重要的音樂文獻，其中多首日後並於臺灣流傳多時。1949年，隨中央廣播電臺轉赴臺灣，他所製播並擔任主持的節目「音樂的話」，以深入淺出的方式介紹中、西方的音樂，連續播出多年，曾擁有眾多聽眾，於普及社會音樂欣賞方面具廣大的影響〔參見廣播音樂節目〕。此外，他也經常受邀擔任各合唱團、樂團之客席指揮，包括➕省交（今*臺灣交響樂團）及*臺灣電視公司交響樂團等，於音樂的推廣與發展不遺餘力。王沛綸最代表性的成就為編纂辭典，他於1960年代之後陸續完成並出版《音樂辭典》、《戲曲辭典》與《歌劇辭典》。其中《音樂辭典》可說是我國近代第一部完整而實用的音樂工具書，《歌劇辭典》亦為國人憑一己之力獨立完成的一部關於歌劇介紹的辭書。在國內尚少音樂工具書的年代，王沛綸以一介書生之力，先後獨力完成三部主題完全不同的音樂辭書，不僅長時期廣泛地影響了臺灣音樂教育的推展，也奠定了他於音樂辭典編纂領域的地位。1972年病逝於臺北市，享年六十四歲。（簡巧珍撰）參考資料：95-31、117、188、233、236

重要作品

　國樂曲：《靈山梵音》（1944）、《青蓮樂府》、《諧曲》（後易名為《城市歌聲》）、《新中國序曲》、《戰場月》、《賣糖人》等。

萬榮華牧師娘 （Mrs. Agnes D. Band）

（生卒年不詳）

英國長老會女宣教士，婚前的姓名為李御娜（Agnes D. Reive）。1913年來臺，與萬榮華牧師（Rev. Edward Band）結婚後轉至長老教中學校〔參見長榮中學〕擔任音樂教師。夫婿萬榮華牧師為英國長老教會宣教師，1912年來臺，1914年擔任長老教中學校第三任校長，注重科學、英語、體育，及基督教的人格教育，提倡西式運動，首度將足球引進臺灣。（陳郁秀撰）參考資料：44、82

魏樂富 （Rolf-Peter Wille）

（1954.9.8 德國 Braunschweig）

德籍鋼琴家。1978年畢業於漢諾威音樂戲劇學院。1987年獲紐約曼哈頓音樂學院鋼琴演奏博士。曾隨俄籍鋼琴家艾羅諾夫（Arkady Aronov）、美籍鋼琴家葛拉夫曼（Gary Graffman）、法國作曲家拉威爾（M. Ravel）的嫡傳弟子裴勒繆特（Vlado Perlemuter）、德國鋼琴家凱默林（Karl-Heinz Kaemmerling）以及挪威籍鋼琴家Einar Steen-Nøkleberg等習琴。並曾受教於美國現代音樂作曲大師凱基（John Cage）及艾里奧·卡特（Elliot Carter）。1978年來臺，曾執教於*東吳大學、*藝術學院（今*臺北藝術大學），與妻*葉綠娜對推動臺灣雙鋼琴音樂不遺餘力。為1990年*國家文藝獎得主，也是第一位獲此殊榮之外籍人士，2018年歸化中華民國國籍。

　1994年創立「鋼琴劇場」，並創作音樂劇《小紅帽與大黑琴》。全劇的音樂、劇本、造型，甚至舞蹈等各項細節，都由他設計編導，展現了其創作才華。1990年與其妻葉綠娜共同榮獲第15屆*國家文藝獎（教育部），1995年兩人共同出版創作作品《魏樂富、葉綠娜雙鋼琴曲集》，1996年開始主持*台北愛樂電臺〔參

見台北愛樂廣播股份有限公司】節目「黑白雙人舞」，2010年以《雙鋼琴30週年禮讚》獲得*金曲獎最佳演奏與最佳古典專輯獎，同年並擔任日本Sakai國際鋼琴大賽評審。

除了音樂的天分，魏樂富在文學與繪畫上也有獨特風格，筆鋒犀利，出版著作與樂譜，均親自手繪封面與插圖，包括《冷笑的鋼琴》（1988）、《怎樣暗算鋼琴家》（1991）、《鋼琴家醒來作夢第一冊・在音樂中的個性和藝術性圖像》（2001）、《鋼琴家醒來作夢第二冊・演奏的構思（節奏）》（2003）。2009年魏樂富撰寫 Formosa in Fiction（福爾摩沙的虛構與真實）英文版，由玉山社出版中英對照版本（2011），並於2009年獲選德國Lyrikecke網路文學創作「二月最佳作家」。2020年以《暗夜的螃蟹》獲得*傳藝金曲獎最佳作曲獎。（呂鈺秀整理）

重要作品

一、音樂創作：《魏樂富、葉綠娜雙鋼琴曲集》（1995，臺北：全音樂譜）；《音樂會改編曲：為雙鋼琴、三架鋼琴及四手聯彈創作》、《為鋼琴獨奏的改編曲與模擬曲：悲愴協奏曲，2首依蕭邦練習曲作品十之二而譜的習作》（2010，臺北：全音樂譜）。

二、有聲專輯：《青春舞曲》、《幻境》雙鋼琴（1987）；《展覽會之畫》鋼琴獨奏（1990）、《戲，舞》雙鋼琴（1990）；《舒伯特之夜》室內樂（1997）；《魏樂富協奏曲專輯》（1998）；《舞的四季》（2005）；《雙鋼琴25年》（2006）；《詩人之聲》魏樂富獨奏CD（2008）；《雙鋼琴30週年禮讚》（2010）；《音飛舞跳的旋律》（2013）；《鋼琴上的詩人》（2017）等。（呂鈺秀整理）

衛武營國家藝術文化中心

簡稱衛武營，全銜國家表演藝術中心衛武營國家藝術文化中心，英文全名為 National Kaohsiung Center for the Arts（Weiwuying）。座落於高雄市鳳山區，為全球最大單一屋頂綜合劇院，基地總面積9.9公頃，其中建物面積共有3.3公頃。音波式的流線外型與白色波浪的自由曲線，以流暢的弧度滑入地面，與周遭環境巧妙結合。由荷蘭建築師法蘭馨・侯班（Francine Houben）以衛武營的老榕樹群為靈感設計，樹齡過百的榕樹群，盤根錯節、枝枒糾結，虛實互應的景象，開啓了建築師賦予衛武營具穿透感與呼吸節奏的想像。

衛武營原為中華民國陸設在南臺灣的新兵訓練中心之一，自1979年裁定不再作為軍事用途後，營區單位開始相繼遷出。2002年*行政院文化建設委員會（今*行政院文化部）主委*陳郁秀於行政院「挑戰2008：國家發展重點計畫」文化建設項目中，提出「國際藝術及流行音樂中心」計畫，扶植臺灣藝術產業，帶動臺灣成為文化藝術創作與表演中心，其中衛武營規劃為一具專業性、國際性、功能性的表演空間，結合中央、地方、民間資源，滿足文化、休閒、娛樂的多元目標之藝術中心。後納入2003年行政院推動的「新十大建設」。

2003年衛武營正式變更為公園用地，並以都會公園、藝術中心與特定商業區三體共構的方式重新開發，藝術中心成為新十大建設的一環。經過十五年規劃、設計與建造，衛武營國家藝術文化中心於2018年10月13日啓用開幕，積極發展南臺灣的表演藝術環境，成為接軌國際的重要藝術基地。

衛武營國家藝術文化中心包含四個室內表演廳院，分別為2,236席座位的歌劇院、1,981席座位的音樂廳、1,210席座位的戲劇院與434席座位的表演廳，南側設有戶外劇場與都會公園中央草坪連結，可容納3萬人欣賞戶外演出活動。音樂廳設置擁有9,085支音管的管風琴，由德國克萊斯公司打造，是亞洲表演場館規模最大的管風琴。被英國《衛報》讚譽為「有著史詩般場景的地表最強藝文中心」，獲多項建築獎，更被時代雜誌名列為「2019年世界最佳景點」。整棟建築物讓民眾能從四面八方、毫無阻礙地走進場館，而由廳院屋頂延伸的通透空間，則是24小時開放的榕樹廣場，令民眾能夠自由穿梭其中、自在地活動與休憩，故被賦予「眾人的藝術中心」的營運核心價值。除年度各項表演藝術節目與推廣的核心業務外，並以當代音樂、臺灣舞蹈、衛武營馬戲等三大平臺扮演串連國內外專業表演藝術社群的重要角色。現隸屬於*國家表演藝術中心。（邱瑗撰）

溫隆信

（1944.3.7 臺北）

作曲家。原籍臺灣省屏東縣高樹鄉，祖籍廣東省蕉嶺縣。七歲開始學習小提琴和畫畫，1957年中斷習畫開始學作曲。1964年考進✛藝專（今 *臺灣藝術大學）音樂科，主修小提琴，並重拾畫筆，且熱中於作曲。1968年參與 *陳懋良發起的 *向日葵樂會。這段期間曾發表《室內詩》（七件樂器的複協奏曲，1968）、三首室內詩《酢漿草》、《夕》、《夜的枯萎》（1968）、《為小提琴與鋼琴的奏鳴曲》（1971）等。✛藝專畢業之後，任職於✛省交（今 *臺灣交響樂團）擔任第一小提琴手，並致力於作曲。1970年合唱曲《延平郡王頌》獲 *黃自作曲比賽創作獎，1971年《定音鼓五重奏》獲第1屆中國現代音樂作曲比賽首獎。1975年《現象Ⅱ》（為長笛、大提琴、鋼琴、打擊樂）及《作品1974》雙雙獲荷蘭高地慕司國際現代音樂作曲比賽（Gaudeamus International Composers' Competition）入選，其中《現象Ⅱ》並獲得第二獎。1977年完成電子音樂作品《Media by Media》，此後，積極投入創作，曾獲得十大傑出青年金手獎（1975）、最佳創作歌曲 *金鼎獎（1980）、第3屆吳三連文藝獎【參見吳三連獎】（1982）、第21屆全國文藝獎（1983）。許多作品也分別於國內、日本、香港、紐西蘭、匈牙利、紐約等地演出。1995年舉家移居美國，1997年應邀於紐約大學擔任駐校作曲家，這段期間，作畫數量銳增，作曲的熱力仍未減，時有新作發表，並以CD的形式出版（2000）。2004年曾回臺舉辦「溫隆信樂展」，發表《第四號弦樂四重奏》、交響協奏曲《一石二鳥》、《女人秀別傳》、《分享》等作品。他的作品涵蓋各種形式的室內樂、合唱曲、大型的交響曲、協奏曲、芭蕾舞曲、兒童歌劇、音樂劇、服裝舞蹈秀劇場音樂，甚至也有為爵士樂團而寫的音樂。在純西洋室內樂的作品中，溫隆信除了運用20世紀創作手法外，也經常呈現中國傳統合奏樂的音色及音響效果。此外，他也善用中國語言的朗誦、旁白及對話來表現戲劇與視覺上的效果，並有不少為中國

樂器而寫的音樂，例如《鄉愁Ⅰ》（為傳統絲竹樂與打擊樂而寫）、《多層面・聲響・的》（為傳統絲竹樂八人組而寫）、《無題》（為嗩吶、打擊樂與絲竹樂團而寫）等。援用現代語言的表達方式，這些作品中或呈現論精緻細微的音色變化、音高變化、音響效果，或透過樂器發聲方式以及不確定時間安排呈現出新奇的效果。他的作品中也有不少以浪漫樂派及 *現代音樂語言交織而成者，例如《現代童話》（為女生合唱、傳統樂器與交響樂團而寫）、《臺灣新世界交響曲》等。（顏綠芬撰）參考資料：115

重要作品

一、獨奏曲：《隨筆二章》鐵琴獨奏（1982）；小提琴組曲（1992-2006）。

二、弦樂四重奏：《第一號弦樂四重奏》（1972）；《第二號弦樂四重奏》（1981）；《第三號弦樂四重奏》（1990-1991）；《第四號弦樂四重奏》（2000）；《第五號弦樂四重奏》（2006）。

三、打擊樂：定音鼓五重奏《現象Ⅰ》為長笛、豎笛、中提琴、鋼琴、定音鼓（1967）；《現象Ⅲ》打擊獨奏與3位助手（1984）；《台灣四季》6到12人的敲擊合奏（1992）；《溫隆信與他的朋友（Mr. Wen & His Friend）》各類編制的打擊樂作品，共21曲（1991-1998）。

四、合奏曲：《十二生肖奏鳴曲》為小提琴與鋼琴（1972）；《作品/1974》為二個長笛、低音豎笛、豎笛、法國號、第一、第二小提琴各四個，四部大提琴、鋼琴、女中音、24至32人女生八部合唱、木琴、三角鐵、銅鈸、大鑼、三個定音鼓、手鈸（1974）；《變》為管風琴、打擊樂器、小提琴、大提琴、低音大提琴、低音豎笛、錄音帶（1974）；《對談》為尺八、琵琶、鋼琴、女高音、三個打擊樂器、錄音帶、幻燈片、照明系統（1974）；《眠》為二把木琴、二座鋼琴、二隻長笛、雙簧管、豎笛、低音豎笛、管風琴、人聲、大提琴、打擊、鐵琴（1974）；《波羅密多經》為三管編制管弦樂團（1974）；《現象Ⅱ》為長笛、第一、第二大提琴、鋼琴、鋼片琴、打擊樂器（1975）；《層迴》為三管編制管弦樂團（1977）；《弧》為低音豎笛、四部小提琴（1978）；《第一號鋼琴協奏曲》（1979）；《童話》為弦樂團、三部兒童合唱、嗩吶、吉他、電低

音吉他、管風琴、爵士鼓、二胡、笙（1980）；管弦組曲（1981）；《弦樂二章》（1982）；《禱》為女高音、低音巴松管、鋼琴、小提琴、大提琴（1983）；《給世人》為女高音與8位打擊（1984）；《冬天的步履》為弦樂團（1984）；《箴與其他》為女高音、兩把法國號、長笛、電子合成器、兩位打擊（1985）；《現代童話》（1989）；長笛協奏曲（1990）；《長形中國文字》為5位人聲與五部樂器（1990）；長笛、低音豎琴與鋼琴三重奏（1990）；《鄉愁Ⅱ》為笛子和中國絲竹合奏團（1992）；《爵士之最》為女聲、小提琴、鍵盤樂器、兩個鼓、低音大提琴（2000）；小提琴協奏曲（2004）。

五、電子音樂：《媒體之媒體（Media by Media）》為敲擊樂器獨奏、錄音帶（1977）。

六、國樂曲：《箴Ⅱ》為國樂團（1990）；《鄉愁Ⅰ》為笛子、二胡、古箏、琵琶、打擊樂器（1991）；《汐月》為兩位女高音、手鼓、二胡、小提琴、嗩吶、吉他、大鼓、吉他獨奏、手風琴、長笛、口琴、玩具、錄音帶（1999）。

七、清唱劇：《延平郡王頌》（1969）；《無名的傳道者》（1979）。

八、兒童歌劇：《紙飛機的天空》（1998）；《早起的鳥兒有蟲吃》（1985）。

九、電影配樂：《雲深不知處》（1972）；《孤戀花》（1985）。

十、兒童音樂教育作品：《綺麗的童年》（6集）（1978）、《歌的交響》（6集）（1979）、六部鋼琴教材（1979）、《說唱童年》（1983）、《孩童詩篇》（1984）、《兒童合唱曲集Ⅰ、Ⅱ》（1966-2001）。

（編輯室）

溫秋菊

（1946.8.5 臺中）

民族音樂學者。專業領域為京劇（參見●）鑼鼓、平埔巴宰族及泰雅族音樂文化、南管音樂（參見●）。●女師專（今 *臺北市立大學）畢業，*臺灣師範大學音樂系學士，*中國文化大學藝術研究所（音樂組）碩士，●臺師大音樂系博士班（音樂學組）藝術學博士。先後服務於臺北大龍國小、●市北師專（今臺北市立大學）、*藝術學院（今 *臺北藝術大學）；從

●北藝大音樂系暨音樂學研究所專任教授至退休，曾兼任●北藝大傳統藝術研究所所長暨傳藝中心主任（2005-2006）、圖書館館長（2006-2009）、●臺師大民族音樂研究所教授。

就讀●女師專一年級時正式隨杜瓊英習鋼琴。大學時期主修鋼琴，先後師事董學渝、*李富美。副修聲樂，師事廖葵。選修長笛，師事*薛耀武。大三開始隨*劉德義習和聲，並參加劉德義的音樂分析講座連續十餘年。就讀研究所期間隨*吳漪曼習鋼琴，隨張清治（參見●）習古琴。

20世紀80年代以來學術研究有三個面向：最早以平劇（京劇）鑼鼓為對象，在研究資料與學習都不易的情況下，完成碩士論文〈平劇中武場音樂之研究〉（1983）。任教藝術學院音樂系期間與作曲家*錢南章親炙「鼓王」侯佑宗（參見●）學習樂器演奏，於1989年起協助侯佑宗甄選、訓練「第一屆民族藝術（鑼鼓樂類）藝生」【參見●鑼鼓樂藝生】直至1992年3月侯佑宗別世。1990年的《平劇中武場音樂之研究》，獲●國科會優良著作獎。1992年出版《臺灣平劇發展之研究》，以侯佑宗在中國各地演出的經歷、隨紅極一時的顧正秋「顧劇團」（參見●顧劇團）到臺灣以及位於「陸光劇團」（隸屬中華民國國防部，「三軍劇團」之一）鼓佬數十年，每年演出數百場（以「勞軍」為主）劇目的數據，反思、觀察評論臺灣政治、社會、文化變遷下的傳統表演藝術。1996至1997年獲亞洲文化協會「臺灣學者獎助計畫」首獎，赴美北伊利諾大學及哈佛大學進行研究。曾任北伊利諾大學音樂系「世界音樂」客席講座，教授傳統鑼鼓樂；同時隨*韓國鐄學習印尼甘美朗及泰國音樂合奏。期間亦曾應芝加哥大學音樂系及 Philip Bohlman 之邀在該校示範講解京劇鑼鼓。在哈佛大學研究期

間，都住在哈佛音樂教授趙如蘭與夫婿麻省理工學院教授卞學鐄家中，沐浴學術與人文的春風；每週並固定參加燕京學社杜維明主持的「新儒學座談」、李歐梵（Leo Lee）的「中國現代電影與小說」（Modern Chinese Film and Fiction）研討，旁聽音樂系主任 Kay Kaufman Shelemay 的音樂學課程 "Intellectual History of Musicology"，修習 Ginny Danielson 理論兼實際的課程 "Ethnomusicology and World Music"，每個月最後一個禮拜五在趙教授家的「劍橋新語」聚會，則見識到來自世界各地的精英會談。

第二個研究面向臺灣原住民音樂（參見）乃因應「臺灣音樂史」的課程需要開始的研究；主要調查對象是臺北、宜蘭、臺中縣、花蓮的泰雅族〔參見● 泰雅族音樂〕，以及臺中神岡移居南投埔里的平埔族中的巴宰族〔參見● 巴宰族音樂〕。製作出版《乘著歌聲的翅膀：Ne Ne Ne 臺灣原住民搖籃曲導讀手冊》（附2CD）（2001，臺北：信誼）、為臺灣傳統藝術教育館撰寫的《原住民音樂》（2001，《臺灣傳統音樂》第一章）、為臺北縣政府《續修臺北縣志──卷九──藝文志》撰寫第四篇第二章〈原住民傳統音樂〉（2010: 78-150）。以巴宰族為主的出版有《平埔巴則海族音樂文化綜攝與 'ai-yan 祭歌的結構意涵研究》（2002，臺北：南天）〔參見● 'ai-yan〕和《對位與和聲──平埔巴則海族的複成層音樂文化》（2010/12，臺北：北藝大）。2000 年受 *許常惠鼓勵研究南管音樂，2001 年入●臺師大音樂系博士班，在人類音樂學者 *呂錘寬指導下，對該樂種的不同體裁、記譜、樂器、演奏與演唱、文本、音樂慣習、音樂用語，以及管門（參見●）、拍法、記譜法等音樂理論與實際等，有了整體概念，以門頭（參見●）在南管曲中的定義及其結構性意義的探討，完成博士學位論文〈論南管曲門頭（mng-thâu）之概念及其系統〉（2007）。

為呈現口述傳統中 6,000 多首南管散曲的曲調系統，以音樂實例最終判斷出傳統南管整絃（參見●）「排門頭」中，以一定邏輯、不間斷接續唱曲（即滾門曲牌），即是具體而微的佳例，遺憾 1950 年代以來，這個傳統在南管發源地和臺灣都已消失；2010 年《在東方──南管曲牌與門頭大韵》，選擇南管藝師吳素霞（參見●）得自尊翁──南管曲腳吳再全的傳承、帶領彰化南北管戲曲館學生錄製的「示範性整絃」，將南管工尺譜譯為五線譜，借助語言結構分析，詮釋整場音樂會如何以管門、門頭調式、拍法、速度、門頭大韵等屬性相互制約，並以「門頭大韵」作為樂曲基本旋律型建構、模作、音樂會運作的系統核心；確定南管滾門曲牌的大韵就是可以與亞洲類似音樂文化的 Maqām, Dastgāh, Rāga 組織比較的音樂實體。（呂鈺秀撰）

翁榮茂

（？臺南鹽水－？）

小提琴家。日本東洋音樂學校畢業，曾與 *陳泗治、*張彩湘、陳南山、*江文也、*陳暖玉等留日臺籍學生參加蔡培火在新宿京王飯店、大船吃茶店或東演馨家座談，對其關懷本土音樂及藝術使命感之建立有相當影響，1934 年參加 *鄉土訪問演奏團，返臺於各地演出，1938 年亦曾參加臺南出征將兵遺族慰問演奏紀念會演出。（編輯室）參考資料：108

文化建設基金管理委員會
（特種留本基金）

一、「文化建設基金管理委員會」（以下簡稱文基會）係 *行政院文化建設委員會（今 *行政院文化部）依據行政院 1979 年 2 月訂頒的「加強文化及育樂活動方案」所列「成立中華文化基金會」規定，以及 1987 年 8 月行政院發布施行的「文化建設基金收支保管及運用辦法」，於 1988 年 4 月 1 日成立的特種留本基金，運用孳息辦理各項業務。1994 年 7 月行政

院核定與教育部主管的國家文藝基金管理委員會合併,藉以擴大基金數額,統籌運作。1996年配合「中央政府單位預算特種基金及非營業循環基金檢討」及「中央政府特種基金管理準則」部分條文的修正,改為附屬單位預算特種留本基金,基金總額計 11 億 7 千萬元。2003年財政部國有財產局國家資產經營管理委員會為強化國家資產的運用效益,通盤檢討與裁撤各種特有基金,⊕文基會爰依據行政院 2003 年11 月 3 日國家資產經營管理委員會第 17 次委員會議決議及行政院 2005 年 12 月 16 日院函於 2006 年 1 月 1 日裁撤,相關業務與人員移撥⊕文建會。

二、⊕文基會基金用途,配合政府政策且因應文化機關業務的分工而調整。

(一)創立初期,依據基金收支保管及運用辦法第 6 條規定,以研究與發揚固有文化、維護文化資產、獎助文化活動、獎助文化事業及文化藝術人士、促進國際文化交流為主。成立以來,陸續贊助各類大型國際研討會與展演活動,補助研聘國外藝術專業人士來華傳習、補助表演藝術團體承租排練場地、補貼藝術工作者創業及創作展演貸款利息、獎助優秀藝文工作者出國研習,並定期辦理全國文教基金會聯誼餐會,頒發民族工藝獎、*國家文藝獎、特別貢獻獎、翻譯獎,出版全國基金會調查研究、人文思想叢書、獎助創作出版,並舉辦系列演講活動等工作,對改善國內藝文環境,培育藝文人才,推動國際文化交流有一定的功效。

(二)1996 年,因應 *國家文化藝術基金會的成立以及政府部門文化藝術補助業務分工,基金改以充實公立文化機構設備、補助重大藝文活動、補助公立表演藝術團體重要活動,並配合政策及社會需要,協助辦理重大國際文化藝術活動、專業人才交流事項以及捐助國家文化藝術基金會等為主。

(三)2001 年基於⊕文基會的特殊性質與銀行利率下降等因素,配合⊕文建會施政方針及當前社會需求,調整基金用途為培育文化專業人才、協助藝術人才進軍國際藝壇(如辦理國際鋼琴大賽、建立音樂人才庫)、推動國際及兩岸文化交流、補貼「藝術工作者創業及創作展演貸款」利息。其中,辦理「儲備音樂人才協助藝術人才進軍國際藝壇」計畫,甄選獎助國內優秀青年音樂家參與國際音樂大賽,協助具潛力的年輕音樂人才,透過競賽模式,在世界樂壇嶄露頭角,成功邁向國際舞臺,已獲得亮麗成果,例如張巧縈即是在此計畫協助下,獲得第 1 屆「臺灣國際鋼琴大賽」第二名(第一名從缺)【參見鋼琴教育】。另於 2005 年,⊕文基會接受⊕文建會委託代管「華山創意文化園區」。(方瓊瑤撰)

文化部

參見行政院文化部。(編輯室)

吳丁連

(1950.12.3 臺南)

作曲家,以 Wu Ting-Lien 為國際所熟悉。1971畢業於⊕臺南師專(今 *臺南大學)。之前多自我摸索創作,1972 年受 *史惟亮啟蒙,接受正規作曲訓練;1981 年畢業於 *東吳大學音樂學系;1982 年獲北伊利諾大學碩士,師事 Paul O. Steg、Jan Bach 及 *韓國鐄;1987 年獲加州大學洛杉磯分校作曲哲學博士(Ph.D.),師事 Elaine Barkin、Gilbert Reaney、Paul Reale 及 Roy Travis。

留美之前,曾任臺南縣層林國小、臺南市海東國小及成功國小教師(1973-1978)。1987 年學成返國,1987-1988 年任東吳大學副教授;1988-1992 任交通大學(今 *陽明交通大學)副教授;1992 年以鋼琴與管弦樂作品《無止境的片刻III》及論文〈聲音意象的世界〉,升等教授;1992-2006 年任⊕交大音樂研究所專任教授;2006 年開始專任於東吳大學音樂學系。其間曾於 1988-1990 年為⊕交大電腦音樂工作室主持人;2002 年為音樂講座教授(義統電子公司設置於交通大學內);2000-2002 年為⊕交大音樂研究所所長。吳氏初習作曲即展露頭角。在史惟亮指導下完成第一首作品《前奏曲與賦格》(鋼琴,1973),而合唱曲《海浪》(1975)

更入選*黃自創作獎。學習階段獲無數獎學金，包括 Gus Kahn Scholarship in Composition（1983）；Atwart Kent Composition Award（1983）；Hortense Fishbaugh Fine Arts Scholarship（1984）；John Lennon Award（1984）；Henry Mancini Award（1984）；入選布雷茲作曲家會員，參與「洛杉磯布雷茲音樂節」（1984）；加州大學洛杉磯分校博士候選人暑期研究獎學金（1986）；紐約中國時報基金博士候選人獎學金（1986）及南加州菲•貝塔國際獎學金（PhiBeta Kappa international academic scholarship–Southern California, 1987）。而其創作才華，除經常入選*行政院文化建設委員會（今*行政院文化部）作品甄選並受不同單位委託創作，作品更發表於國內及美國、德國、法國、韓國、中國等地。另吳氏之研究，曾獲❶國科會優良研究獎（「電腦上的音類及理論環境」1993、「創作省思（I）解構浪潮中創作的省思」1994），及❶國科會甲等研究獎（「整合電腦作曲環境之研究」1993、「在 MAX 下新音樂創作與教學環境」1995、「創作省思（II）音樂結構事件的生成、轉化及其心理基礎」1995、「創作省思（III）談音樂對比轉化的幾個問題」1996、「視窗下音類理論／作曲環境」1997、「單音結構之美學及其應用模式之建立」1997、「無聲的表情」1998、「論音樂共享性若干問題」1999）。2000 年於*十方樂集舉行個人作品回顧展。

音樂教育觀點：

1. 視音樂為生命自覺情思的顯露優於視音樂為娛樂和表演的手段。

2. 強調生命意識在音樂與其文化傳統脈絡中所把握之價值觀優於音樂在現實社會因緣中之價值。

3. 以抒情心靈作為音樂文化、價值、學習、表達開展的焦點，以「觀察」和「觀照」作為音樂學術活動與自身顯露之起用基礎。

4. 視音樂演奏、創作、理論為三種不同表現方式，強調這三者之間的交匯優於它們的分離。

5. 以藝術音樂作品作為文本，以詮釋作為手段，著重詮釋者的存有意義之顯現優於對作品自身作神聖、理想意義的追尋。

6. 從音樂作為依待世界意義彰顯之投射，走向絕待世界意義泯沒之映照。

而吳氏在創作與學術成就所受肯定，Völker Blumenthaler 曾於期刊 *Musik Texte*（28/29，1989），介紹吳氏及其創作理念，並對其三重奏《空》進行作品分析；吳氏之名，亦被列入 2001 年版 *The New Grove Dictionary of Music and Musicians*（新葛洛夫音樂與音樂家辭典）之中。2002 年獲臺南師範學院【參見臺南大學】頒發第 15 屆傑出校友獎（學術類）。2016 年自東吳大學退休。（呂鈺秀撰）參考資料：191, 198, 285, 286, 348

Wu 當代篇
吳丁連●

重要作品

一、管弦樂與協奏曲

交響管弦樂團《交響詩》（1981）；《念奴嬌》男高音與管弦樂（1982，獲文建會 1984 徵選管弦樂獎）；《第一號交響曲》交響管弦樂（1983）；《無限》女中音與交響管弦樂（1984）；《一陣漣漪後，寧靜的湖》大型管弦樂（1987）；《無止境的片刻 III》鋼琴與管弦樂（1991，獲文建會 1991 徵求作品獎）；交響國樂團《聲境——杏》（1998，北市國委託）。

二、聲樂作品（含合唱曲）

《尋找一顆星》混聲合唱、長笛、弦樂合奏和鋼琴（1974）；《海浪》混聲合唱（1974）；《家》兒童合唱（1974）；兒童歌舞劇《兒時的歌束 I、II 集》（1977）；兒童合唱《后羿射日》（1978）；《錯誤》女高音和鋼琴（1979）；《黃鶴樓》男中音與室內樂（1979）；《三首歌》女聲重唱（1980）；《黃昏之夢》女中音與鋼琴（1982）；《念奴嬌》男高音與管弦樂（1982）；《三首中國詩》女中音與室內樂（1982）；《黃鶴樓（第三版）》男中音與室內樂（2007）。

三、室內樂

《對話》二隻小提琴二重奏（1973）；《古老的色彩》弦樂四重奏（1975）；《古意》弦樂四重奏（1976）；《清明》雙鋼琴組曲（1979）；《賦格》木管五重奏（1980）；《三重奏》長笛、大提琴、鋼琴（1980）；《秋思》室內管弦樂（1981，1984 獲文建會徵選室內樂獎）；《懷舊的嘆息》室內樂與三個打

擊組（1982）；《秋風中的三個角色》室內管弦樂（1983，獲文建會 1984 管弦樂作品獎）；《五月的回響》長笛、單簧管、伸縮號、大提琴、打擊樂和鋼琴（1984，獲文建會 1988 徵求作品獎）；《空》長笛、大提琴和鋼琴（1985）；《空 2nd version》長笛、大提琴和鋼琴，2nd version（1986，獲文建會 1989 徵求作品獎）；《冰凍的嘆息》十個打擊組和鋼琴（1988）；《霧》長笛合奏和鋼琴（1989，獲文建會 1990 徵求作品獎）；《寂》五重奏：笛、琵琶、二胡、古箏、打擊樂（1992，1991 文建會委託創作）；《遙遠的呼喚》銅管五重奏與打擊樂（1997，基隆音樂節委託）；《心境——幽》國樂絲竹六重奏（1998，采風樂集委託）；《生之虛與實》室內樂：單簧管、擊樂、鋼琴、第一小提琴、第二小提琴、中提琴、大提琴、低音提琴（1999-2000，獲國藝會補助）。

四、器樂獨奏

鋼琴《前奏曲與賦格》（1973）；《隨想曲》長笛與鋼琴（1974）；《兩首創意曲》鋼琴（1980）；《九首鋼琴詩意小品》（1974）；《過程》長笛、鋼琴（1975）；《三月的禱語》鋼琴（1975）；《奏鳴曲》小提琴和鋼琴（1979）；《臺灣民謠意象與變奏》鋼琴獨奏（1981）；《揭發不同二十世紀音樂技巧的十五首小品》9 首為鋼琴，3 首為五隻長笛，1 首為弦樂合奏，1 首為長笛獨奏，1 首為多媒體（1981）；鋼琴獨奏《無止境的片刻 I》（1990）；《獨——默、吟、唱、白》大提琴獨奏（2000，「臺北人」委託創作，國藝會補助）；《無》長笛獨奏（2011）。

五、電腦音樂

電腦音樂《動中之靜、靜中之動 I》（1989）；電腦音樂《動中之靜、靜中之動 II》（1989）；MIDI Piano & Acoustic Piano《無止境的片刻 II》（1990）。（編輯室）

吳菡

（1959.2.19 臺北）

鋼琴家、林肯中心室內樂協會（Chamber Music Society of Lincoln Center）藝術總監，以 Wu Han 之名為國際所熟悉。曾師事劉淑美、郭昭則，就讀光仁中學音樂班〔參見光仁中小學音樂班〕，曾獲北市音樂比賽〔參見全國學生音樂比賽〕少年個人組鋼琴南區第一名，1978 年就讀 *東吳大學音樂學系，之後赴美，入康州哈特音樂學院，並獲演奏碩士。1991 年曾回國參與第一次 *總統府音樂會。吳菡的音樂活動跨及歐、美、亞洲，她與大衛・芬科（David Finckel）不斷於美、歐各地演出，他們在倫敦威格摩廳（Wigmore Hall）舉行三場獨奏會，2006 年 2 月，吳菡擔任林肯中心室內樂協會的演出。吳氏亦創辦在古典音樂領域第一個由音樂家主導、以網路為基地的錄音公司 ArtistLed：該公司發行 9 張錄音，可以直接自該公司的網站下載。ArtistLed 錄製的《俄羅斯的古典精華》獲《BBC 音樂雜誌》的「編輯評選獎」。ArtistLed 最近錄製的布拉姆斯（J. Brahms）CD 乃是吳菡為該廠牌所作的第二張獨奏錄音，蒐錄了布拉姆斯《鋼琴小品六首》作品 118 及兩首大提琴奏鳴曲。近年來，大衛・芬科與吳菡致力於拓展古典音樂的聽眾群，並引導無數的青年音樂家，開創他們對演奏生涯的熱忱，受到肯定。他倆亦為矽谷的 Music@Menlo 室內樂節的創辦人兼藝術總監。在創辦 Music@Menlo 室內樂節之前，他們曾擔任拉霍拉夏季音樂節（La Jolla SummerFest.）的藝術總監，共計三個樂季。（施俊民整理）

重要作品

演出、音樂節：於美國林肯中心、卡奈基廳、華府的甘迺迪中心等著名演奏廳演出，亦於南北美洲、歐洲及遠東巡迴。此外定期參加亞斯本、聖塔菲、西北室內樂、卡拉摩及 Music@Menlo 等音樂節。

合作的管弦樂團、室內樂團：洛杉磯室內管弦樂團、波洛梅歐、愛默生、太平洋、聖勞倫斯弦樂四重奏團等。（施俊民整理）

吳季札

（1931.4.30 中國上海—2003 美國）

音樂教育家、鋼琴演奏家。因父親吳經熊奉派出使天主教梵蒂岡教廷，舉家前往義大利定居，考進羅馬聖賽琪莉亞音樂學院，專攻鋼琴。1955 年以優異成績畢業，轉往美國西東大學攻讀哲學，期間經常在美國各大學府舉辦鋼

琴獨奏會。1957年曾代表西東大學對外舉行獨奏會，並受聘為鋼琴講師，教授音樂課程及鋼琴。1960年，在當代紐約鋼琴大師 Maestro Sascha Gorodnitzki 教導下，研究更高深的鋼琴演奏技術，並在1962年進入茱莉亞學院專攻鋼琴，於1965年獲碩士學位。1965年在中國文化學院（今 *中國文化大學）創辦人張其昀邀請下來到臺灣展開二十餘年的音樂教育生涯。曾任中國文化學院音樂學系主任，並先後任教於光仁中學音樂班〔參見光仁中小學音樂班〕、政治作戰學校（今 *國防大學）、✚實踐家專（今 *實踐大學）、✚藝專（今 *臺灣藝術大學）等音樂科系鋼琴教授，*林公欽、*葉綠娜、*張欽全等人，皆出自其門下。課餘，曾多次舉行鋼琴獨奏會，與華岡管弦樂團、✚藝專管弦樂團、*台北世紀交響樂團、✚省交（今 *臺灣交響樂團）、上海交響樂團等聯合演出。

（編輯室）參考資料：117, 189

吳榮順

（1955.8.10 花蓮玉里）

*音樂學者。*臺灣師範大學音樂系學士、音樂研究所音樂學組碩士，主修民族音樂學。1990年獲教育部公費留學考試獎學金，赴法國巴黎第十大學攻讀民族音樂學，1996年以 Tradition et transformation: le pasi but but, un chant polyphonique des Bunun de Taiwan 取得法國巴黎第十大學民族音樂學博士。

為 *臺北藝術大學專任教授，目前任教於音樂系、音樂學研究所、音樂與影像跨界學位學程，專長為民族音樂學、臺灣原住民音樂（參見●）、客家音樂（參見●）、亞洲音樂、世界音樂、聲音人類學。曾任 ✚北藝大學務長（2000-2005）、傳統音樂系主任（2005-2010、2013-2015）、音樂學院院長（2015-2016）、*文化部 *傳統藝術中心主任（2016-2018），以及✚公視「客家人客家歌」節目主持人、講客廣播電臺「講不完的音樂課」節目主持人。

1991年起，為臺灣風潮唱片〔參見●風潮音樂〕策劃、主持、製作一系列臺灣原住民音樂《臺灣原住民音樂紀實》（1992-1995）、《平埔族音樂紀實系列》（1998）、《南部鄒族之歌》（2001）等〔參見●平埔族音樂、南鄒音樂〕、客家音樂《美濃人美濃歌》（1997）、《南部客家八音紀實系列》（2002）、中國少數民族音樂《追尋雪域中神聖與世俗的聲音──西藏音樂》（2007）等之錄音採集、出版計畫，並專事於南島語族音樂、客家語族音樂、福佬語族音樂、世界音樂、複音音樂及中國大陸少數民族的研究、出版及教學工作，主持策劃包括《臺灣傳統音樂年鑑》等60個計畫案，出版品並曾獲 *金鼎獎、*金曲獎最佳民族樂曲唱片及最佳唱片製作人獎。

吳榮順的研究，涵蓋範圍廣泛，尤其在原住民音樂的研究上，於1990年代進行了大量的錄音保存，是繼1960年代與1970年代兩次民歌採集運動（參見●）後，再一次的臺灣原住民音樂盤點。2010年代後半期，在擔任 ✚傳藝中心主任時，推動 *「世代之聲──臺灣族群音樂紀實系列」，再次在不同年代，進行了原住民音樂的收集，讓原住民不同世代的聲音，能被保存下來。此外，身為客家人，吳榮順對於南部客家音樂，也進行了大量系統性的錄音出版。

而其透過學術研討會、外國團體的演出邀請等各種活動，讓臺灣人能更廣泛且直接的認識與接觸世界音樂。為 ✚北藝大系主任時，更推動系上世界音樂的教學，邀請世界各地音樂學者進行講座，並至東南亞等國進行交流。

此外，吳氏曾於2009年開始，策劃展開《臺灣傳統音樂年鑑》工作，其進行至2012年，保存了當時臺灣傳統音樂的發展樣貌。2018年在擔任 ✚傳藝中心主任時，重啟2012年後即中斷的 *《臺灣音樂年鑑》工作，讓臺灣不同年代的音樂發展樣貌，能被記錄與保存。（呂鈺秀撰）

吳文修

（1935.11.8 彰化─2009.1.6 日本）

聲樂家，彰化縣人。父親吳江水為音樂教師。1962年就讀京都音樂大學，1964年成為日本桐朋學園大學特別生。1967年9月因獲得獎學

金，前往西柏林歌劇院（Deutsche Oper）之歌劇研究所深造。1970 年以優異成績畢業。同年與該劇院簽約，從此開始職業歌唱生涯。1973 年成為西柏林歌劇院首席男高音。吳文修在歐洲期間，演出遍及德、英、義、希、比、日、港、美等地，並於 1976 年列名於紐約時代雜誌社出版的 *Who's Who in Opera*（世界歌唱名人錄）之中。1984 年獲得了維也納世界歌劇獎（Wien, World Opera Award）。歌聲特色為偏重之抒情男高音，演出曲目包括《托斯卡》（Tosca）中的卡瓦拉多西（Cavaradossi）、《遊唱詩人》（Il Trovatore）中的曼里柯（Manrico）、《卡門》（Carmen）中的唐‧荷西（Don José）、《紐倫堡名歌手》（The Mastersingers of Nuremberg）中的瓦特（Walther）、《蝴蝶夫人》（Madama Butterfly）中的平克頓（Pinkerton）、《莎樂美》（Salome）中的哈羅德（Herod）、《茶花女》（La Traviata）中的阿爾弗雷多（Alfredo）等，但其中最出色的表現是他在威爾第歌劇中的男主角——《阿依達》（Aida）的拉達梅斯（Radames），以及《奧泰羅》（Otello）的奧泰羅。除演唱外，還曾經擔任導演、製作、劇本翻譯與創作等工作。他創作的中文浪漫歌劇《萬里長城》（1993）已在臺灣本地上演。吳文修任日本洗足音樂大學教授、William Wu 聲樂研究所所長、臺灣首都歌劇團團長與日本大都會歌劇院音樂總監等職務。（周文彬撰）

吳漪曼

（1931.6.8 中國江蘇武進—2019.10.24 臺北）

鋼琴教育家、音樂教育家。父親吳伯超（1903-1949），母親薛雅君。吳伯超是近代中國音樂教育史上關鍵人物之一，終身為音樂教育鞠躬盡瘁，在乘太平輪來臺的途中遇難身亡。吳漪曼年幼時因物資貧困及戰亂之故，缺乏接受正規教育的機會，但自律甚嚴，且深受父親投身音樂工作的影響。音樂由父親啟蒙，1947 年以同等學歷錄取「國立音樂院」，1949 年以國立音樂院（南京）學籍轉入臺灣省立師範學院（今 *臺灣師範大學）音樂學系就讀，主修鋼琴，隨 *張彩湘學習。1950 年赴美國求學，1951 年，在紐約由于斌樞機主教付洗，自此虔信天主。1955 年 5 月畢業於美國天主教女子大學，後赴馬德里與布魯塞爾皇家音樂學院深造。1962 年受聘✚臺師大音樂學系，以鋼琴教學為職志，並陸續在✚藝專（今 *臺灣藝術大學）音樂科、中國文化學院（今 *中國文化大學）音樂學系與數校音樂班兼課。1963 年結識 *蕭滋，1969 年締結良緣，攜手為鋼琴教學投注心力，教學中技術與藝術並重，且積極舉辦鋼琴教學講座與學生演奏會，為臺灣培育鋼琴演奏人才，造就許多教育工作者。1986 年夫婿蕭滋病逝，吳漪曼為延續推廣樂教的理想，成立「蕭滋教授音樂文化基金會」，隔年將蕭滋的藏書、樂譜、總譜、著作、手稿等捐贈給中央圖書館（今國家圖書館），1993 年起擔任基金會董事長，以編纂紀念文集、舉辦音樂會等形式，讓蕭滋遺愛人間。1998 年自✚臺師大專職退休，2003 年結束✚臺師大兼職，2004 年赴北京參加「紀念吳伯超先生百年誕辰學術活動」。吳漪曼待人溫厚，教學嚴謹，畢生繼承父志，發揚夫婿精神，其對音樂教育付出的心力，遠遠超越鋼琴教學的領域。曾獲✚臺師大資深優良教師（1972），及教育部資深優良教師六藝獎章（1983）。著作包括《彈奏鋼琴的技術》（1967）、《吳伯超先生逝世二十週年紀念專集》（1968）、編訂教育部音樂專業科目教材大綱第九章〈鋼琴〉（1980）、《這裡有我最多的愛》（1986）、〈述往——蕭滋老師的專題演講和我們部分的教學內容〉（《鋼琴音樂教育論文集》，1998）、《愛在天涯》（2001）、《每個音符都是愛》（2002）、《吳伯超的音樂生涯》（2004）。（陳曉雯撰）參考資料：95-35

伍牧

（1923.9.5 中國北平（今北京）—2007.6.7 美國加州舊金山）

樂評家。本名鄧世明，江西省高安縣人。由於父親是外交官，自小隨父母旅居海外，至中學時期才回中國就讀北平育英中學，之後進入北平大學（今北京大學）攻讀電機工程。1947 年

進入中國石油公司服務，至1988年退休，歷任高雄煉油廠資料處理中心副主任、主任、總公司副總工程師、資訊處處長等職務。曾於1971年創立臺灣省電腦學會，連續擔任七屆理事長，並為該會會刊《電腦研究》之發行人。對推廣電腦運用及提升電腦技術水準不遺餘力。

中學時期因受 *李抱忱的啟發，培養對音樂的喜愛，業餘也鑽研音樂，對古典音樂及音響學有深入研究。在1960年代，為推廣民眾對古典音樂的認識與提升欣賞能力，以伍牧之筆名於《拾穗》譯介發表有關音樂及音響的文章，以饗當時求知若渴的知識青年，由淺入深的筆觸帶領讀者進入古典音樂世界，例如由高雄縣拾穗出版社出版的《序曲、音詩與管弦小品》（1961）、《樂壇大指揮家》（1964）、《樂器的故事》（1966）、《協奏曲》（1969）、《貝多芬》（1970）、《樂壇偉人》（1972）、《交響樂的故事》（1975），以及樂友書房出版的《古典音樂入門》等書。這對當時音樂資訊貧瘠的社會以及年輕學子，有莫大影響。1971年應 *《音樂與音響》雜誌創辦人 *張繼高的邀請，為該雜誌之總主筆。1998年又應 *《音樂月刊》雜誌之邀請為該雜誌之總主筆。晚年，為推廣歌劇演出，除出版歌劇劇本翻譯外，亦受託撰寫演出節目單之劇本解說及歌詞翻譯，推展樂教不遺餘力，譯作有 K. Weill 的《三便士》（Die Dreigroschenoper）、《阿毛與國王》（Amahl and the Night Visitors）、《頑童驚夢》（L'Enfant et les sortileges）、《試情記》（Cosi fan tutte）、《強尼施奇計》（Gianni Schicchi）、《糖果屋》（Hänsel und Gretel）等六部歌劇的劇本及歌詞。

1985年參與成立台北愛樂室內及管弦樂團【參見台北愛樂管弦樂團】，並擔任首席顧問，見證了從草創時期至 *亨利‧梅哲與台北愛樂所創造的巔峰成就。伍牧雖未在正規學校任教，但卻是許多愛樂人古典音樂的啟蒙導師。2007年因急性肺炎，病逝於美國舊金山，享年八十四歲。（林東輝撰）

五人樂集

由盧俊政、王重義、李奎然（參見四）、*徐松榮及劉五男（參見一）等五位作曲家於1965年4月成立，並於兩個月後，在首次發表會的節目冊中，發表藝術宣言：「我們這不自量力的五個傢伙，以殉道的精神，加入哀兵的行列，從事我民族的雪恥工作。之所以說『殉道的精神』，因為我們不計成敗，但求獻身。『哀兵的行列』，我們指的是國內悽涼的現代音樂樂壇。我民族的奇恥大辱是『文化沙漠』——沙漠的現代藝術。」以悲觀、負面，以及具戰鬥性的口吻，意圖顯現一個積極的目的，即是在他們所說的「文化沙漠」當中，透過創作「中國現代音樂」，發動一個中國現代音樂的覺醒運動，以期「呼籲更多自覺的、有血性的現代青年，踏過我們的胸膛，投身到現代音樂裡去，以便盛大迎接中國20世紀的『文藝復興』，恢復一千年前中國音樂的崇高地位，來激發我民族的高尚情操，得免於愚昧與狂妄。」首次發表會（1965），五人的作品內容有取材於中國詩詞（如王重義：《唐詩三首》），與臺灣風土（如盧俊政鋼琴曲《臺灣二景》：〈大林駛犁歌〉、〈獅頭山〉）；另包含了木管室內樂（李奎然：《九龍壁》、《盲人之歌》、《謠曲》），以及合唱曲（劉五男：《合唱三章》）。第二次發表會（1966），依然是持續朝向有目的（中國精神之實踐）的實驗風格，只是在著眼點上，則是由「恢復一千年前中國音樂的崇高地位」的傳統復興，轉向「現代中國音樂的濫觴」，劉五男（筆名柳小茵）於第二次發表會的序言中陳明他們的轉變：「中國音樂剛剛萌芽，無所謂傳統，省掉了『現代』與『傳統』之爭，所以『中國風格』，必然是現代的……在『中國的』和『現代的』大前提下，任何作曲法均被允許。」這被允許的作曲法，包含劉五男的音詩《愛情》（為雙簧管、小提琴和中提琴），以及當場用錄音帶播放的李奎

W

wusanlian
當代篇

● 吳三連獎
● 吳瓅志（Jessie W. Galt）
● 吳威廉牧師娘
（Mrs. Margaret A. Gauld）

然作品《爵士樂》。這兩次發表會，實爲追求創作價值與行動導向的實踐動力，如劉五男所宣告：「作曲家，寫中國風格的音樂；演奏家，演奏中國風格的音樂；音樂教師們，教中國風格的音樂。其餘，不做事的音樂廢人，閉嘴。」（邱少頤撰）參考資料：79

吳三連獎

由民間自發成立的財團法人所頒發的終身成就獎章。1977 年秋天，曾任國民大會代表、臺灣省議員、國策顧問、首屆民選臺北市長(1951-1954)之實業家吳三連（臺南縣學甲鎮人，1899.11.15-1988.10.29）之子女及部屬、門生與故舊等相關事業同仁爲慶祝其八十歲生日而設立，於 1978 年 1 月 30 日成立「財團法人吳三連先生文藝獎基金會」。首屆推舉與吳三連共組臺南紡織的侯雨利擔任董事長，吳尊賢當副董事長，《自立晚報》總編輯吳豐山（資深媒體人，曾任公共電視董事長）擔任秘書長。該基金會除文藝獎外，亦致力於文化推廣活動。曾邀請旅美作家陳若曦返國訪問（1980）、諾貝爾文學獎得主索忍尼辛（Aleksandr Solzhenitsyn，1982 年於 ✢臺北中山堂發表演講「給自由中國」）、諾貝爾經濟獎得主道格拉斯‧諾斯（Douglass North，1994 年於 ✢臺大與中央研究院發表「制度與經濟發展」、「制度理論與制度變遷」等講題），並曾於 1987 年邀請大提琴家愛琳‧夏佩舉辦個人獨奏會；亦舉辦文藝獎得獎人的代表性作品展演，如於臺北市立美術館舉辦「吳三連文藝獎得主美術品聯展」（1986.11）、「吳三連獎藝術成就展」（1998.11.28-1999.1.10）和「吳三連先生百年冥誕紀念音樂會」（1998.7.24，臺北 *國家音樂廳）。曾出版過《文化年報》（1998 年起停刊）、《吳三連全集》。1991 年 11 月其家人邀請陳奇祿、吳豐山、吳巖、吳知心、張炎憲、林美容、莊永明、許木柱、黃天橫、向陽（林淇瀁）等人共同於臺北市南京東路設立「財團法人吳三連臺灣史料基金會」，以延續吳三連生前關懷臺灣本土文化之精神。此獎每年定期頒發文學獎（小說、散文、新詩、劇本、報導文學等）及藝術獎（國畫、西畫、書法、音樂、攝影、舞蹈、雕塑等），1989 年起將獎項擴增到人文社會科學獎（歷史學、教育學、社會學、經濟學等）、數理生物科學獎（物理學、生物學、化學、地球科學）、醫學獎、實業獎、社會服務獎等，故更名爲「財團法人吳三連獎基金會」。本獎屬「終身成就獎」，得獎者可獲獎金新臺幣 60 萬元，其頒獎典禮則約訂在每年吳三連先生誕辰紀念日舉行。歷屆獲得此獎之音樂家計有：*許常惠（1979）、*馬水龍（1980）、*溫隆信（1982）、*賴德和（1984）、*潘皇龍（1987）、*郭芝苑（1993）、*李泰祥（1997）、*柯芳隆（2002）、*蕭泰然（2005）、*楊聰賢（2010）、*曾興魁（2013）、蘇顯達（2013）、*錢南章（2021）等。（編輯室）

吳瓅志（Jessie W. Galt）

（生卒年不詳）

英國長老教會女宣教師，1922 年來臺，1927 年擔任長老教女學校【參見台南神學院】校長，聘任多位臺籍教師，包括劉主安（理化）、廖繼春（美術）、*林秋錦（音樂）、王雨卿（生物）等。吳姑娘治校期間建樹良多，不僅讓長老教女學校（今 ✢長榮女中）改爲正式的中學，獲得承認與日本政府所設立的高等女學校同等程度，尤其在音樂方面，博得很好的聲譽。1936 年因日本政府干涉教會學校，要求學校聘任日本人爲校長，吳姑娘被迫辭職返回英國。（陳郁秀撰）參考資料：44、82

吳威廉牧師娘
（Mrs. Margaret A. Gauld）

（1867.6.17 加拿大 Kippen, Ont.－1960.12.4 加拿大 Guelph, Ont.）

加拿大籍長老會宣教師，中文名爲吳瑪烈，在臺灣基督長老教會中以「吳威廉牧師娘」爲人所熟悉，本姓 Mellis。1892 年 8 月 17 日與吳威廉牧師（Rev. William Gauld）結婚，同年 10 月 22 日隨夫婿抵達淡水，協助 *馬偕進行宣教工作。吳威廉牧師專注神學教育的設置，例如

協助設立淡水中學校、淡水高等女學校〔參見淡江中學〕，又兩度擔任當時位於牛埔庄（今中山北路臺泥大樓附近）的臺北神學校（今*台灣神學院）校長（1901、1921年）；憑藉其建築專才，設計台灣神學校、淡水女學校，雙連馬偕醫院以及多所北部教會禮拜堂等充滿特色的建築物。吳威廉牧師娘在協助宣教的同時，以其精湛的琴藝、優美宏亮的歌聲與嚴謹的教授態度，開啟北臺灣西樂的風氣，不僅在教會和學校中教授風琴、鋼琴和聲樂三科，培育了1920年代畢業於淡水中學校的傑出教會人士，例如*陳清忠、駱先春（參見●）、*陳泗治等，更指導學校唱詩班和臺北較早設立的教會聖歌隊，例如雙連、艋舺、大稻埕等長老教會，並經常率領聖歌隊到中南部演出。1927年更曾南下台南神學校（今*台南神學院）任教，1937年至1938年間在淡水八里樂山園以音樂慰問病友，組織詩班。此外，帶領北部教會聖歌隊在當時新興的廣播電臺錄製教會音樂，傳播基督信仰。更令人敬佩的是，她以精湛的臺語寫詞並譜曲的〈你若欠缺真失望〉，收錄於今日臺語《聖詩》第317首。吳威廉牧師在臺奉獻三十二年，於1923年病逝淡水。1938年吳威廉牧師娘退休後離開臺灣返回加拿大。其在臺四十六年，將人生精華的青春貢獻給臺灣教會，更成為北臺灣教會音樂的先驅者，培育早期無數西樂人才。由於她對臺灣西樂傳播的貢獻，因而被尊稱為「北臺灣教會音樂之母」。（徐玫玲撰）參考資料：255

吳心柳

張繼高筆名〔參見張繼高〕。（編輯室）

X

席慕德

（1938.3.3 中國北平（今北京）─2023.6.20 臺北）

聲樂家，音樂教育家。察哈爾省人，原籍蒙古。1961 年畢業於 *臺灣師範大學音樂學系，留任助教；1962 年獲德國政府獎學金，辭職赴慕尼黑音樂學院攻讀聲樂家文憑，1967 年以優異成績畢業，1971 至 1974 年返國擔任教職，1975 年再次旅歐、赴美，灌製個人演唱專輯並舉辦多場獨唱會；1985 年重返母系任教，擔任聲樂、德國藝術歌曲詮釋、歌唱語音等課程，至 2003 年教授退休並續兼任聲樂專業課程。席氏旅歐期間，曾二度榮膺德國文化機構「歌德學院」（Goethe Institute）慕尼黑總部選派於東南亞各國巡迴演唱德國藝術歌曲，共 23 場（Gomda Hsi Liederabend），為首位參與此項文化交流之非德籍音樂家。1999-2003 年間，亦兩度擔任 *中華民國聲樂家協會理事長，任職期間致力建置協會網站，規劃「聲樂分級檢定制度及辦法」，且於 2001 年舉辦「臺北德文藝術歌曲大賽」，為聲樂藝術之推動立下里程碑。席氏文筆流暢，著作多樣，兼容音樂散論、演唱評論與歌譜編選、譯詞等不同取向，提供國內聲樂學子重要參考資料，包括《初唱》（1989）、《聲音的誘惑——席慕德談歌藝》（1994）、《舒伯特三大聯篇歌曲》（1995）、《沃爾夫歌曲集「莫里克詩篇」之研究》（1997）、《有心如歌》（1999）及《德文藝術歌曲精選 1~3》（2002-2003）等。另於各音樂雜誌發表論述多篇，以及擔任國內外聲樂專業比賽評審與音樂會製作等工作，對於聲樂藝術推廣與教學之提升，具有不可磨滅之貢獻，李雅惠（2019）以《席慕德檔案目錄編纂研究》之碩論，對席氏生平事略、演出檔案、教學與學術著作等逐一探究，彰顯席氏於音樂教育之貢獻。（吳舜文撰）

夏炎

（1926.9─1988）

國樂家、作曲家、音樂理論家、音樂教育家。四川省瀘洲縣人，北平大中中學肄業。來臺後，1951 年與楊作仁、裴遵化、沈國權等人籌組「大鵬國樂隊」。畢生致力於大專院校 *國樂教育之推廣，除了擔任音樂學系、國樂科的兼任教職外，對於各大專院校的國樂社團指導亦不遺餘力，前後擔任中正理工學院、國防醫學院（2000.5.8 政治作戰學校、中正理工學院、國防管理學院及國防醫學院等四所學校，已整合為 *國防大學）、⊕臺北師專（今 *臺北教育大學）、臺北工業專科學校（今臺北科技大學）、⊕新竹師專（今 *清華大學）等校的國樂社團指導老師。1958 年開始學習作曲，從 *張錦鴻學習和聲，同周藍萍（參見❹）學習配器，從劉克爾學習曲式。1959 年起開始創作樂曲，因擔任 *中廣國樂團特約作曲專員及負責大鵬國樂隊作曲事宜，而創作 100 多首的樂曲。著有《國樂創作總譜》（1968）、《國樂合奏總譜》（1971）、《樂隊基礎》（1972、1980）《南胡基礎必修》（1976）、《怎樣學習打擊樂》（1977）、《笙的研究》（1978）、《揚琴專輯》（1984、1988）等書籍。（編輯室）參考資料：95

重要作品

《雁南飛》、《夏日荷花香》、《邊疆舞曲》、《綠洲》、《一車兩馬》、《國慶頌》、《沙漠組曲》、《阿里山風雲組曲》等 100 多首國樂曲。

現代國樂

國樂一詞主要流行於 1949 年後撤退於臺澎金馬的中華民國，泛稱以中國傳統樂器演奏的音

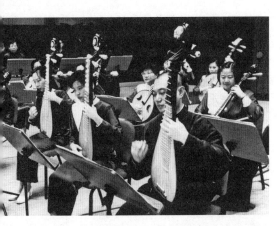

樂，涵蓋傳統樂曲〔參見●漢族傳統音樂〕和現代改編曲、創作曲。較早出現國樂名稱的是1918年五四運動之後，西方文化洶湧而至，有人為了區分中國音樂和西方音樂，就採用了國樂一詞。1925年在上海成立「霄霓國樂會」；1927年劉天華在北京成立的「國樂改進社」，主要致力於樂器的改良和演奏技法的精進，類似的組織，之前有「大同樂會」、「絲竹改進會」；1934年，上海百代唱片公司成立百代國樂隊；1935年，南京中央電臺設置音樂組（中央廣播電臺音樂組），組了只有幾位成員的樂隊，曲目以廣東音樂（參見●）和江南絲竹為主，1937年隨國民政府遷往重慶，電臺聘了兩位學西樂的作曲家張定和、賀綠汀為作曲專員，為此樂隊創作和改編一些曲子，加入了西洋音樂的和聲手法。1942年樂隊仿西方交響樂團擴大編制，彈撥樂器補全半音，採用改革樂器，把南方絲竹樂器和北方吹打樂器混合編制。重慶時期的合奏曲主要是改編曲（民歌、粵曲、古琴曲〔參見●古琴音樂〕、琵琶曲〔參見●琵琶〕，部分是創作曲（齊奏、重奏、合奏方式）。1945年戰後，樂團隨中華民國政府回南京，1947年11月23日的演出節目單標示「中央廣播電臺音樂組舉行國樂演奏」，演出人員22人，並有指揮；1948年11月7日來臺北的演出，則用「中央廣播電臺國樂團」的名稱。1949年，該樂團疏散，部分人員來到臺灣，成為後來*中廣國樂團的重要成員。自此國樂的名稱就在臺灣流傳，初時不僅廣播電臺設立國樂團，各地也創設了許多業餘的國樂

團。在臺灣通行的名詞國樂，廣義的泛指中國傳統音樂，包含獨奏曲、合奏曲等；一般來說，則指模仿西方交響樂團編制，在傳統樂器、樂理上作了適合西方音樂理論的改良和修正，如採用西方十二平均律制，運用和聲、對位及其他西方音樂理論等，以「現代國樂團」所奏出來的音樂。嚴格來說，此一類的國樂是自傳統中蛻變出來的一項新興的樂種，亦有人認為稱為「現代國樂」較恰當。其樂團編制為1、絃樂器有拉弦的高胡、南胡、中胡、革胡，以及撥絃的古箏、揚琴（參見●）、柳琴、琵琶（參見●）、三絃（參見●），2、吹管有笙、笛、嗩吶（參見●），3、打擊樂器則涵蓋大小鑼〔參見●北管音樂〕、鐃鈸〔參見●北管音樂〕、板（參見●）、各種鼓等。由於戒嚴時期國民黨政府不承認中華人民共和國，標榜本身是「唯一代表中國的政府」，所以，國樂亦被當作「中國音樂的代表」或是「國家的音樂」，在黨政一體的時代，被積極的推廣與推崇，特別是中廣國樂團時常出國演出；各地國樂團林立，◆藝專（今 *臺灣藝術大學）設立國樂科，臺北市、高雄市都設立公立國樂團；解嚴後，1990年通過「實驗國樂團設置要點」，將原來的 *實驗國樂團擴編制93人，而在2006年成為國家國樂團（今 *臺灣國樂團）。承繼重慶時代、類似的新興樂種，亦存在於中國及東南亞華人地區，在中國稱為「民樂」，港澳地區稱作「中樂」、東南亞像新加坡、馬來西亞及海外地區稱作「華樂」。學術界曾經討論，傳統的經典樂曲直接稱傳統音樂〔參見●漢族傳統音樂〕，名副其實；當代創作有為各種樂器寫的，就是創作或改編曲，如果不管優劣，只因為那是為傳統樂器合奏寫的作品，就稱為國樂，於情於理，都不適宜，特別是近年來國內的樂團大量演奏中國音樂家的作品，稱之為國樂，值得商榷〔參見國樂〕。（顏綠芬撰）

現代音樂

現代音樂一詞譯自 Modern Music，廣義指1900年之後的20世紀音樂，狹義則常與「新音樂」（New Music）混用，指的是德布西（C. Debus-

sy）之後，作曲家突破了傳統美學觀、和聲系統，運用非調性（atonal）、十二音以及更新、更大膽的手法所創作的音樂，乃新維也納樂派（或稱第二維也納樂派 The Second Viennese School）以降，特別是二次世界大戰後所謂的前衛派（Avant-garde）。在臺灣，現代音樂在學院派的語彙中，有時傾向狹義的定義，廣義是指接受西方作曲技法的當代音樂創作，主要發展是在 1950 年代之後。日治時期，先有 *陳泗治發表作品 *《上帝的羔羊》，戰後，有林二（參見❹）發表鋼琴曲、三重奏、合唱曲（1954.10.22 於✛北一女），沈炳光發表管弦樂《中華組曲》、小提琴獨奏曲、合唱曲（1957.6.9 於 *國際學舍）等，以及 *史惟亮發表器樂獨奏、合唱曲等【1958.8.30 於國立藝術館（今 *臺灣藝術教育館）】；1960 年代，*許常惠積極推動創作，先是他的作品發表會（1960.6.14 於 *臺北中山堂），接著 *製樂小集一連串的發表會（1961-1973 前後八次，歷時近十二年），期間並有 *江浪樂集、*五人樂集、*向日葵樂會等類似的青年作曲家團體，互相激勵、創作、發表，1969 年許常惠召集這些音樂人，促成了 *中國現代音樂研究會的成立，積極鼓勵年輕人投入音樂創作，參與的人有資深音樂家、音樂老師、音樂學系學生、社會人士等，*李抱忱、*康謳、*郭芝苑、*戴金泉、*蕭泰然、*馬水龍、*溫隆信、*陳主稅、*張邦彥、*連信道、*沈錦堂、戴洪軒、許博允、*賴德和、*徐松榮、*陳建台、林道生（參見●）、王耀錕等，當時的作品受到法國當代音樂、日本現代民族樂派、史特拉溫斯基（I. Stravinsky）、巴爾托克（B. Bartok）等的影響，上述這些人日後大部分走向創作之路，成為作曲家。1973 年並成立 *亞洲作曲家聯盟，奠定了未來走向國際樂壇的基礎。同年，擔任臺灣省教育廳交響樂團（今 *臺灣交響樂團）團長的 *史惟亮推展 *中國現代樂府的新作發表會，兩年內舉行了六次發表會。其中第三次與雲門舞集【參見林懷民】合作。由於仍處於國共交惡的戒嚴時期，有許多的禁忌，這段期間的現代音樂創作，大多響應許常惠及史惟亮提出的理念，創

作「民族的」、「現代的」中國音樂。之後，有許多青年音樂家陸續投入創作，並出國留學。由於史惟亮英年早逝，許常惠在往後現代音樂運動的推動上，扮演了更重要的角色。先是有馬水龍、*陳茂萱、*劉德義、*盧炎、*錢南章等人回來，1980 年代初，*柯芳隆、*曾興魁、*潘皇龍、*吳丁連等人亦先後回臺，潘皇龍促成了 *國際現代音樂協會中華民國總會（後改為臺灣總會）的成立，積極推動現代音樂的比賽、演出和創作；另有華裔音樂家 *張昊、*黃輔棠、*鍾耀光來臺定居，更增加了一批生力軍，接著有留美的 *潘世姬、*楊聰賢、*許明鐘、*金希文、*洪崇焜、李子聲等投入臺灣的音樂創作和教學，尤其女性作曲家在 1990 年後人才輩出，像 *潘世姬、應廣儀、*蘇凡凌等，以及更多年輕的一輩。近二十年來，作曲家早已走出當年的現代民族主義，創作出更寬廣、更多元化、更個人風格的曲風。21 世紀的臺灣現代音樂創作，已然投入了世界潮流。（顏綠芬撰）

向日葵樂會

於 1967 年成立，成員為✛藝專（今 *臺灣藝術大學）音樂科的學生，核心人物為 *陳懋良、*游昌發、*馬水龍、*溫隆信、沈錦堂和 *賴德和等六人。因為是年輕一代正規音樂教育作曲者的結合，向日葵樂會並沒有特定風格的要求；相反的，他們的作品各有各的特色與偏好，在同一場音樂會中，可以陸續的接收到不同作風的音樂呈現。因此在發表作品中，器樂曲、室內樂與聲樂作品都有，除了部分取材自中國詩詞的內容之外，更有大量的臺灣本土題材，是作曲家親身實際體會的結果，如馬水龍的 *《臺灣組曲》（1968 發表），還有以基隆為背景的鋼琴小品《雨》、《八斗子海邊》、《港口夜景》、《廟口》（1970 發表）等，*賴德和的鋼琴作品《童年鄉間》；以及一些極具個人主觀詩意的呈現，如沈錦堂的鋼琴組曲《一九六八的回憶》、溫隆信的室內詩《酢漿草》、《夕》、《夜的枯萎》等。由於沒有意識形態的要求，他們可以更純粹的在「追隨現代作曲潮

流」、「發展傳統元素」，並最終對「自我藝術生命的挖掘與體現」，有所實踐。超脫於「政治正確」或是「激進革命」這兩極之外。透過反思、行動、創作，與回歸自我真實的誠懇，使得向日葵樂會的成員們，都有著極富個人生命力的發揮。這樣的純粹藝術精神追求，在戒嚴的 1970 年代，仍不免受到「反政治正確」的聯想，如溫隆信回憶：「第二次作品發表之後，於 1970 年遭警備總司令部警告，不得使用『向日葵』此一名稱，但是，樂會的成員們，本著對藝術的熱忱，認為無涉於政治，而繼續有第三次、第四次的發表會。」因為毛澤東有著「太陽」（東方紅）的象徵，而「向日葵」則有「朝向毛澤東的意象」，故而引起官方注意；然而，作曲家們仍堅持理念。至 1971 年為止，向日葵樂會一共舉辦過四次發表會（1968-1971），不因政治影響創作。成員們至今仍努力創作不輟。（邱少頤撰）參考資料：79

鄉土訪問演奏會

日治時期兩大西式音樂會之一，另一為 *震災義捐音樂會。1934 年 8 月由東京臺灣同鄉會、《臺灣新民報》舉辦，邀請留日音樂家利用暑期返臺，舉辦巡迴演出。由楊肇嘉擔任團長，演出人員有 *高慈美（鋼琴獨奏）、

*林秋錦（次女高音）、*柯明珠（女高音）、*陳泗治（鋼琴）、*林澄沐（男高音）、林進生（鋼琴獨奏）、*翁榮茂（小提琴）、*江文也（男高音及作品發表）、*李金土（小提琴）等，所到七城市包括臺北、新竹、臺中、彰化、嘉義、臺南及高雄等。由於日本是當時臺灣進修西式音樂最主要之地，此次音樂會可說是當時西式音樂精銳演出。臺灣第一次舉辦這樣大規模、高水準的巡迴演出，加上報紙大力宣傳，因此獲得熱烈迴響。巡迴過後，臺日音樂家共同舉行檢討座談會，廣泛討論臺灣音樂的發展與議題。此座談內容的發表，亦引起當時社會的迴響。（陳郁秀撰）參考資料：17

蕭邦享
（1960 嘉義）

指揮家、小提琴家。小提琴師事林東哲與 *陳秋盛，畢業於 ⊕藝專（今 *臺灣藝術大學）。1985 年應 *亨利・梅哲邀請，擔任當時籌備中的 *高雄市交響樂團首席暨訓練員，協助樂團專業化的工作；期間並獲亨利・梅哲推薦前往芝加哥交響樂團學習交響樂團的經營管理。1993 年，獲威尼斯音樂學院小提琴演奏文憑，師事朱里歐・彭詹尼。回國後擔任 ⊕高市交首席、負責規劃安排樂團演出活動，並隨陳秋盛學習指揮。1996 年，轉任樂團常任指揮兼代理團長。1999 年結束代理團長之行政職務，專心於指揮事業的發展。由於長期協助樂團轉型的實戰經驗，使得他成為各縣市政府籌組專業樂團時諮詢的人選之一，例如 2003 年協助臺中市政府成立臺中市交響樂團等。2000 年，他曾邀集南臺灣樂團菁英籌組了臺灣獨奏家室內樂團。另外，他也曾任俄羅斯愛樂管弦樂團與俄羅斯愛樂室內樂團的首席指揮，近年來已與該團合作錄製唱片 8 張，同時多次應邀客席指揮莫斯科國家交響樂團、北京廣播交響樂團、上海樂團、澳門室內樂團等。除了指揮與樂團行政工作外，蕭邦享也積極投入兒童音樂教育工作，並創辦蕭邦享音樂學校。近年來，在他的努力下，陸續成立高雄市兒童弦樂團、高雄市少年暨兒童交響樂團、高雄市長笛合奏團，同時也協助臺中市、嘉義市、臺南市成立當地的青少年及兒童交響樂團。他所主持的文化盃音樂大賽則是目前臺灣規模最大的音樂競賽之一，對音樂教育的扎根與推廣影響深遠。（編輯室）

蕭而化
（1906.6.29 中國江西萍鄉－1985.12.21 美國加州洛杉磯）

作曲家、音樂教育家，以 Hsiao Erh-Hua 之名

為國際所熟悉。曾於上海立達學園、杭州藝術專科學校研究院主修美術，並開始接受音樂訓練，受到豐子愷很多的指導與影響。1935年赴日，考入上野東京音樂學校，主修理論作曲。1938年返回中國，1943年任福建音樂專科學校校長。1946年赴臺灣，同年8月受聘擔任臺灣省立師範學院（今 *臺灣師範大學）音樂專修科主任，1948年於該科改制為音樂學系之後並擔任創系主任至1949年，1972年退休。

期間除執教於該校外，並兼任教於 ✚藝專（今 *臺灣藝術大學）與 ✚政工幹校（今 *國防大學）等。1985年病逝於美國加州洛杉磯。二戰後，蕭而化是少數有能力在高等音樂學府中教授作曲理論的教師，因此從1940年代至1970年代，在臺灣接受專業作曲訓練的音樂人才，或多或少都受到他不同程度的影響，包括 *史惟亮、*盧炎、*許常惠、*馬水龍、戴洪軒、*徐頌仁等。而其為理論作曲所編寫的著作豐富而實用，更是臺灣音樂教育發展初期重要的專書，書目包括《和聲學》（上）（下）、《時間藝術結晶法》（1964）、《音群之法則》（1967）、《基礎對位法》（1979）、《實用對位法》（1971）、《現代音樂》等，其內容突破音樂界西洋音樂教學以編譯教材為主的傳統，皆有獨特的見解，並形成獨立系統。其中《現代音樂》一書，有可能是在臺灣最早以西洋 *現代音樂作為研究主題的專書，深具歷史意義。蕭而化的音樂作品種類包括鋼琴曲、交響樂與歌樂，惟多已散逸無蹤，目前僅存散見於中、小學音樂課本與各歌曲集中的歌樂，包括《織女詞》、《遠別離》與合唱曲《國旗頌》、《說與諸少年》等。蕭而化另一貢獻為編輯教科書。在教育部尚未統一印製課本之前，由其個人所編寫的音樂教科書即有七個版本，分別為

*台灣省教育會、大中書局、復興書局、開明書店、正中書局等。其中不少樂曲為其創作曲，亦有不少外文歌曲之歌詞由他所翻譯，曲目包括〈散塔蘆琪亞〉、〈老黑爵〉、〈蘇羅河之流水〉、〈自君別後〉等，詞藻優美，文字才情有目共睹，對外文歌曲在臺灣之流傳，極具影響。總之，蕭而化音樂生命的發展率動著臺灣音樂的發展，身為 ✚臺師大音樂學系創系主任，並為作曲界的代表人物，他不僅為當時極度缺乏本土音樂作曲人才的音樂界撒下了本土音樂人才的種子；他的音樂理論著作、他所編著的音樂教科書，以及他所翻譯的外文歌曲也都曾在臺灣二次戰後的文教慘淡時期廣泛流傳，造成一定的影響。（簡巧珍撰）參考資料：95-22, 96, 117, 236, 237

重要作品

壹、著作論述

一、出版品：《初中音樂》（1951，臺北：台灣省教育會）；《現代音樂》（1953，臺北：中華文化）；《初中音樂》（1955，臺北：正中）；《新編高中音樂》（1956，臺北：復興）；《新編初中音樂》（1957，臺北：復興）；《蕭而化歌曲八首》（1957，臺北縣三重鎮：樂人）；《音樂欣賞講話》（1958，臺北：大中）；《和聲學》（上）（1960，臺北：開明）；《和聲學》（下）（1961，臺北：開明）；《標準樂理》（1963，臺北：集成）；《興華初中音樂》（1963，臺北：開明）；《初級中學音樂》（1964，臺北：正中）；《時間藝術結晶法》（1964，臺北：開明）；《高職音樂》（1965，臺北：復興）；《中國民謠合唱曲集》（1967，臺北：開明）；《音群之法則》（1967，臺北：開明）；《基礎對位法》（1968，臺北：開明）；《樂府新詞選》（1969，臺北：開明）；《實用對位法》（1971，臺北：開明）。

二、未出版作品：《寄》合唱曲；《李白頌別歌》合唱曲；《舊瓶集》詩集；《中國音樂論文三篇》；《音樂進化史釋名及西洋音樂史記事大略》；《中國音樂進化史記事大略》；《中國音樂小史集》。

貳、音樂創作

一、器樂曲：《勝利進行曲》軍樂隊用譜。

二、獨唱歌曲：〈古崗湖畔〉夏明翼詞（1969）；〈反共復國歌〉蔣中正詞；〈看譜唱歌〉蕭而化詞；

〈學唱歌〉蕭而化詞；〈輕唱〉蕭而化詞；〈貧女〉；〈天池歌〉胡軌詞；〈遠別離〉清・王文治詞；〈織女歌〉蕭而化詞；〈黃鶴樓〉唐・崔灝詞；〈陶淵明擬古詩二首〉晉・陶淵明詞；〈西湖好〉宋・歐陽修詞；〈誰道閒情拋棄久〉宋・歐陽修詞；〈慎言歌〉蕭而化詞；〈森林之歌〉盧元駿詞；〈知識青年軍歌〉鄭傑民詞。

三、合唱曲：《江村暮色》元・劉秉忠、宋・戴復古與元・黃庚詞，三部合唱；《國旗飄揚》王筱雲詞，二部合唱；《短歌行》王雪真詞，二部合唱；《卡農歌》蕭而化詞，二部合唱；《國旗頌》黎世芬詞，四部合唱；《說與諸少年》四部合唱；《一息尚存》四部合唱；《偉大的國父》何志浩詞；《在每一分鐘時光中》蔣經國詞；《現代醫藥頌》合唱編曲或和聲配置；《滿江紅》中國古調・宋・岳飛詞；《江村》英國民謠、宋・戴復古與元・黃庚詞；《蘇武牧羊》中國古調；《大同府》山西民謠；《道情》中國道教曲；《民國前學校終業式歌》梁啓超詞；《赴敵要奮勇》Kittedge曲，二部合唱；《紫竹調》山東民歌；《五更調》中國民謠；《鳳陽花鼓》安徽民歌；《繡荷包》山西民歌；《一根扁擔》河南民歌；《無錫景》江蘇民歌；《大同府》山西民歌；《陽關曲》甘肅民歌；《補缸》廣東民歌；《南風歌》雲南民歌；《孟姜女》。

四、中國民謠：〈小白菜〉河北民歌；〈美哉中華〉中國民謠；〈江湖行〉中國民謠；〈招魂〉四川民歌；〈數蛤蟆〉四川民歌；〈鬧書房〉甘肅民歌；〈想起了〉河北民歌；〈賞月〉臺灣民歌；〈寒漠甘泉〉西藏民歌；〈高山鳥語〉河北民歌；〈割麥歌〉甘肅民歌；〈儸儸塞巴〉西康民歌；〈小郎還家〉陝西民歌；〈一隻麻雀〉陝西民歌；〈清早起來〉陝西民歌；〈築城歌〉青海民歌；〈清江河〉湖北民歌；〈妹妹想死你〉山西民歌；〈沂蒙小調〉山東民歌；〈湖南情歌〉湖南民歌；〈盤歌〉貴州民歌；〈送郎〉雲南民歌；〈我的家〉四川民歌；〈玫瑰花兒為誰開〉四川民歌；〈月兒落西斜〉四川民歌；〈日翁獨咱〉西康民歌；〈尤子巴目〉西康民歌；〈西藏情歌〉西藏民歌；〈等待薩馬雅〉蒙古民歌；〈烏拉山的那些個〉綏遠民歌；〈玩燈〉甘肅民歌；〈四季花開〉青海民歌；〈城上跑馬〉綏遠民歌；〈山地舞曲〉臺灣民歌；〈美人美酒〉雲南民歌；〈在那遙遠的地方〉青海民歌；〈菜子花兒黃〉青海民歌；〈割韭菜〉甘肅民歌；〈賣胰子〉綏遠民歌；〈盼佳期〉綏遠民歌；〈馬上樂〉綏遠民歌；〈送四門〉綏遠民歌；〈山曲（一）〉綏遠民歌；〈山曲（二）〉綏遠民歌；〈探親家〉河北民歌；〈盼佳期〉山西民歌；〈女兒正十七〉陝西民歌；〈花〉陝西民歌；〈花不逢春不開花〉陝西民歌；〈朵馬拉回來〉青海民歌；〈巴里拉〉西康民歌；〈金沙江〉西康民歌；〈不見〉西康民歌；〈醉鬼歌〉西康民歌；〈農家盼〉廣西民歌；〈孤雁〉河北民歌；〈東家么妹〉四川民歌；〈為啥不回家〉四川民歌；〈流浪的哈薩克〉新疆民歌；〈掀起你的蓋頭來〉新疆民歌；〈快樂歌〉新疆民歌；〈蒙古情歌〉蒙古民歌；〈小黃鸝鳥〉蒙古民歌；〈桃花心樹〉蒙古民歌；〈望郎〉廣西民歌；〈小拜年〉東北民歌；〈美麗的笑容〉新疆民歌；〈貴州山歌〉貴州民歌；〈跳粉牆〉陝西民歌；〈春〉山西民歌；〈十送〉江西民歌；〈我懷念多爾瑪〉蒙古民歌；〈一顆豆子〉四川民歌；〈天天刮風〉綏遠民歌；〈紅河波浪〉雲南民歌；〈茉莉花〉東北民歌；〈克瑪利之歌〉新疆民歌；〈美麗〉新疆民歌；〈青草發芽〉雲南民歌；〈山歌〉西藏民歌；〈新年好〉陝西民歌；〈路邊對答〉陝西民歌；〈掛紅燈〉綏遠民歌；〈目蓮救母〉中國古調；〈中秋〉綏遠民歌；〈迎賓〉四川民歌；〈掏洋芋〉河北民歌；〈田園樂〉臺灣山地民謠；〈臺灣小調〉臺灣小調；〈畫扇面〉綏遠民歌；〈雨不灑花花不紅〉雲南民歌；〈山歌〉陝西民歌；〈蓮花〉浙江民歌；〈採茶撲蝶〉福建民歌。

五、中國曲調填詞：〈跳舞歌〉甘肅；〈江河波浪〉雲南；〈陽關曲〉甘肅；〈山歌〉西藏；〈打鞦韆〉東北；〈打漁〉雲南；〈我愛台灣〉臺灣；〈立志歌〉甘肅；〈築路歌〉雲南；〈孟姜女〉中國民謠；〈小白菜〉河北；〈江湖行〉；〈一根扁擔〉河南；〈南風歌〉雲南；〈招魂〉四川；〈想起了〉河北；〈高山鳥語〉河北；〈儸儸塞巴〉西康；〈小郎還家〉陝西；〈一隻麻雀〉陝西；〈清早起來〉陝西；〈妹妹想死你〉山西；〈湖南情歌〉湖南；〈盤歌〉貴州；〈我的家〉四川；〈月兒落西斜〉四川；〈日翁獨咱〉西康；〈尤子巴目〉西康；〈西藏情歌〉西藏；〈等待薩馬雅〉蒙古；〈烏拉山的那些個〉綏遠；〈城上跑馬〉綏遠；〈在那遙遠的地方〉青海；〈菜子花兒黃〉青海；〈賣胰子〉綏遠；〈盼佳期〉綏遠；〈送四門〉綏遠；〈山曲（一）〉綏遠；〈山曲（二）〉綏遠；〈探親家〉河北；

〈盼佳期〉山西；〈女兒正十七〉陝西；〈花〉陝西；〈朵瑪拉回來〉青海；〈巴里拉〉西康；〈金沙江〉西康；〈不見〉西康；〈醉鬼歌〉西康；〈農家盼〉廣西；〈孤雁〉河北；〈為啥不回家〉新疆；〈流浪的哈薩克〉新疆；〈快樂歌〉新疆；〈蒙古情歌〉蒙古；〈小黃鸝鳥〉蒙古；〈桃花心樹〉蒙古；〈望郎〉廣西；〈小拜年〉東北；〈美麗的笑容〉新疆；〈跳粉牆〉陝西；〈春〉山西；〈十送〉江西；〈我懷念多爾瑪〉蒙古；〈一顆豆子〉四川；〈天天刮風〉綏遠；〈克瑪利之歌〉新疆；〈美麗〉新疆；〈青草發芽〉雲南；〈山歌〉西藏；〈新年好〉陝西；〈路邊對答〉陝西；〈中秋〉綏遠；〈迎賓〉四川；〈山歌〉陝西；〈蓮花〉浙江；〈採茶撲蝶〉福建；〈五更調〉。

六、外文歌曲譯詞：〈散塔蘆琪亞〉；〈風鈴草〉；〈海上奇遇記〉；〈少年樂手〉；〈肯塔基老家鄉〉；〈啊！頓河〉；〈我的邦妮〉；〈蘇羅河之流水〉；〈桔梗花〉；〈野玫瑰〉；〈白髮吟〉；〈老黑爵〉；〈學唱歌〉；〈古情歌〉；〈高山薔薇〉；〈我的故鄉〉；〈約斯蘭催眠曲〉；〈婚禮進行曲〉；〈催眠曲〉；〈你會將我想起〉；〈再見〉；〈問我何醉醒〉；〈女婿相之歌〉；〈當燕子南飛時〉；〈我心戀高原〉；〈聽那杜鵑啼〉；〈音樂頌〉；〈聖母頌〉；〈自君別後〉；〈你知道美麗的南方〉；〈伊的笑容〉。

七、歌曲填詞：〈勵志〉德國民謠；〈從軍樂〉海頓曲；〈母雞孵鴨蛋〉海頓曲；〈平心曲〉柴可夫斯基曲；〈滿園春〉貝多芬曲；〈神秘的森林〉德國民謠；〈星光滿天〉蔡伯武曲；〈卡農曲〉王國樑曲。

八、校歌：〈國立成功大學校歌〉戴曾錫詞；〈海軍官校校歌〉桂永清詞；〈新竹西門國小校歌〉郭輝詞；〈臺中二中校歌〉潘振球詞；〈國立臺北護理學院校歌〉于右任詞；〈高雄縣旗山鎮大洲國中校歌〉林吉卿詞；〈臺南市立忠孝國中校歌〉蔚素秋詞；〈臺北市立金華國中校歌〉趙友培詞。（編輯室）

蕭慶瑜

（1966.6.6 臺中）

作曲家、音樂教育者。自小接受完整的臺灣音樂教育體系培育；自光復國小、雙十國中與➕師大附中音樂實驗班【參見音樂班】畢業後，進入＊臺灣師範大學音樂系就讀。1990年獲教育部留法四年全額獎學金赴法深造，進入

巴黎師範音樂院作曲班及國立巴黎高等音樂院「20世紀音樂風格寫作」班，並分獲高等文憑與第一大獎畢業。1994-2006年任教於臺北市立教育大學（今＊臺北市立大學），2006年起返回母校➕臺師大任教迄今，活躍於國內樂壇。

創作以源於內心的樂念為出發，進而組織、建構出富於豐沛色澤的音響織體；且能於「理性」與「感性」之間，尋求自我的平衡點。在創作技法方面，深受法國20世紀作曲家梅湘的影響，例如管弦樂作品《幻想二章》（2009）與《星空》（2015）等。另自2010年起，陸續寫作多首東、西方樂器混合編制的室內樂，對於跨地域、文化的音樂思維，產生更深刻的領悟，例如《黯之外──為古箏與弦樂四重奏》（2012）、《共鳴──為長笛、低音提琴與古箏》（2012）、《弦外之音──為笛簫與弦樂四重奏》（2016）與五重奏《匯流》（2017）等。除積極於國內展演之外，作品也曾於法國、荷蘭、美國與加拿大等地演出。另基於對鋼琴的熱愛，譜寫許多鋼琴獨奏樂曲，系列作品《線象》共計8首，其中第1-7首均由作曲家本人首演。此外，積極於學術研究，以法國近代音樂為研究領域，陸續發表多篇學術論文；且曾出版專書，包括《梅湘〈二十個對聖嬰耶穌的注視〉之研究》（2002）、《法國近代鋼琴音樂──從德布西到杜悌尤》（2009）。近年來，更將研究領域拓展至臺灣作曲家。（陳麗琦整理）

代表作品

一、管弦樂：《幻想二章》（2008）、《現象》（2014）、《星空》（2015）、《遙想……》（2020）。

二、弦樂：《憶》（2020）。

三、合唱：《初音》（2017）、《江湖上》（2018）。

四、室內樂：《夜行》（2009）；3首《木管五重奏》（1988-2009）；《黯之外》、《共鳴》（2012）；《間奏》（2013）；《弦外之音》、《迴、弦》（2016）；《匯流》（2017）；《迴》（2018）；《聚》（2019）。

五、獨奏唱：《線象 I-VIII》（1992-2011）；《三首王維詩作》（2005）；《左岸》、《琴歌》（2007）；《二首李白詩作》（2009）；《三首陳義芝詩作》（2012）；《三首林沈默詩作》（2014）；《三首素描》、《獨白》（2017）；《原點》（2019）；《幻想之路》（2020）。

蕭泰然

（1938.1.1 高雄—2015.3.24 美國加州洛杉磯）

鋼琴家、作曲家。出生正值日治的皇民化時期。祖父是長老教會傳道師，父親蕭瑞安是齒科醫生，母親林雪雲是音樂家，兩人都是早期留日學生。蕭泰然五歲時由母親啟蒙學琴，又因為是基督教徒，長年浸淫於教會音樂之中。鹽埕國校、高雄中學初中部（1951-1953）畢業後，進入臺南 *長榮中學，短期受教於留日鋼琴家 *高錦花、聲樂家高雅美門下，考上當年音樂科系最高學府臺灣省立師範學院（今 *臺灣師範大學）音樂專修科。兩年的專修科後，先到澎湖的白沙中學服務一年，再進入音樂學系讀了兩年。在 ✤臺師大教他鋼琴的 *李富美是留日音樂家。另外，又蒙剛從法國回來的作曲家 *許常惠在音樂理論方面的教導，嘗試性的寫了宗教歌曲、合唱曲等。1963 年大學畢業後，與高仁慈結婚。之後，在高雄二中任職一年半，1965 年進入武藏野音樂學院鍵盤專修科。和聲課教授藤本秀夫，引導他走向創作，鋼琴家中根伸也擴展了他的視野。1967 年返臺後六年間，主要活動在南部地區，先後專任於文藻女子外語專校（現文藻大學）和高雄女子師範學校（今 *高雄師範大學），並在 ✤台南家專（今 *台南應用科技大學）、*台南神學院兼課，主要教鋼琴、和聲學等；1970 年後於 ✤臺師大音樂學系兼課。其間，並向旅居臺灣的加拿大籍音樂家（也是傳教師）*德明利姑娘請益，從她嚴格的鋼琴演奏風格、細膩的表現法以及對宗教的表現精神，對於他往後對宗教音樂的信念與創作均有極大的影響。另外，還利用每週三北上教課的機會，向奧地利籍鋼琴家兼作曲家 *蕭滋學習，深受其在鋼琴演奏和作曲方面的啟示。另外，他演出的音樂會有 1967 年與臺南 *三 B 兒童管絃樂團合作演出葛利格（E. Grieg）的《A 小調鋼琴協奏曲》，以及 1972 年與 *高雄市交響樂團演出貝多芬（L. v. Beethoven）的《第三號鋼琴協奏曲》。創作則有輕歌劇《快樂的農家》（1968）、《我家花園真美麗》（1969）、神劇《耶穌基督》（1971）等。1973 年他於 ✤臺師大音樂學系專任，在創作上也延伸至器樂，寫了鋼琴三重奏《前奏與賦格》和合奏曲《中華交響詩》；接著，又創作了一連串的小提琴獨奏曲、鋼琴曲和聲樂曲，也因此於 1975 年舉行「蕭泰然樂展」。1977 年移居美國亞特蘭大，1978 年定居洛杉磯，接觸了許多海外同鄉，受委託改編了一些臺灣民謠及創作臺語歌曲。代表作品有獨唱曲〈出外人〉（1978）、合唱及管弦樂曲《出頭天進行曲》、《媽媽請你也保重》（改編）（1986）及弦樂四重奏《黃昏的故鄉》（改編）（1987）等 60 多首，當時臺灣尚未解嚴，因而被納入黑名單。為使自己在創作上更精進，1986 年進入加州大學洛杉磯分校音樂研究所深造，獲碩士學位，完成 *《福爾摩莎交響曲》。1988-1992 年完成三大協奏曲：《D 調小提琴協奏曲》Op.50（1988）、《C 調大提琴協奏曲》Op.52（1990）、《C 小調鋼琴協奏曲》（1992）；之後完成音樂史詩 *《一九四七序曲》（1994）。1996 年，蕭泰然應 *行政院文化建設委員會（今 *行政院文化部）聘請，擔任「青年音樂家基金會」駐團作曲家；10 月由 ✤臺師大聘為音樂研究所客座學人。所得獎項有「臺美基金會人文科學獎」（1989），新聞局第 10 屆 *金曲獎（1999）、*國家文藝獎（2004）、*吳三連獎（2005）、*傳藝金曲獎（2010）等。其作品涵蓋宗教音樂、器樂曲、臺語藝術歌曲、合唱曲、清唱劇、交響曲、協奏曲等。（顏綠芬撰）

參考資料：31, 55, 95-19, 217

重要作品

一、聲樂：《耶穌基督》神劇（1971）；〈雖然行

過死蔭山谷〉（1980）;〈耶穌召我來行路〉（1980）;〈奉獻〉（1981）;〈和平的使者〉（1981）;〈出外人〉、〈點心擔〉蕭泰然詞（1978）;〈阿母的頭髮〉向陽詞（1988）;〈上美的花〉東方白詞（1992）;〈臺灣翠青〉鄭兒玉詞（1993）;〈愛與希望〉李敏勇詞（1994）;〈百合之歌〉李敏勇詞（1997）;〈自由之歌〉、〈玉山頌〉李敏勇詞（1999）;〈傷痕之歌〉（1999）;〈浪子〉清唱劇（2000）;〈啊——福爾摩沙——為殉難者的鎮魂曲〉（2001）。

二、器樂獨奏及室內樂：《臺灣頌》、《夢幻的恆春小調》小提琴曲（1973）;《幻想圓舞曲》雙鋼琴曲（1974）;《奇異恩典》（1985）;《臺灣原住民組曲》鋼琴五重奏（1985）;《家園的回憶》鋼琴組曲（1987）;《豐收》雙鋼琴曲（1988）;《湖畔孤影》長笛幻想曲（1988）;《告別練習曲》（1993）;《觸技曲 Op.57》（1995）;《龍舟競賽》鋼琴曲（1996）;《福爾摩沙》鋼琴三重奏（1996）。

三、管弦樂：《弦樂交響詩》（1985）;《福爾摩莎交響曲》Op.49（1987）;《D 調小提琴協奏曲》Op.50（1988）;《C 調大提琴協奏曲》Op.52（1990）;《c 小調鋼琴協奏曲》Op.53（1992）;《一九四七序曲》（1994）;《來自福爾摩沙的天使》（1999）;《愛河交響曲》（未完成）。

四、其他：改編曲:〈望春風〉、〈補破網〉、〈望你早歸〉、〈白牡丹〉、〈月夜愁〉等。兒童鋼琴曲集、社會歌曲、社團會歌與紀念歌有《出頭天進行曲》、〈Say No to China〉、〈臺中生命線之歌〉、〈臺灣加入聯合國〉、〈長榮中學 120 週年紀念歌〉等。（顏綠芬整理）

蕭滋（Robert Scholz）

（1902.10.16 奧地利 Steyer—1986.10.11 臺北）音樂演奏家、作曲家、音樂教育家。父親經商，母親為一位女高音。自幼喜愛音樂，但礙於兄長已經是一位被視為天才的小鋼琴家，父親希望他能繼承其事業而忽視對他的音樂教育。然而他卻從兄長那兒自學，中學畢業時到維也納大學學習商業方面的學科，卻被維也納的音樂風氣所吸引。1921 年初放棄大學，私下學琴，9 月考入薩爾茲堡莫札特音樂學院，入學九個月後陸續獲得鋼琴演奏、理論作曲及教師

（左）吳漪曼、（右）蕭滋

畢業文憑。他一生只上過 20 堂鋼琴課，純靠著自我學習而成為著名音樂家。畢業後在歐洲各地演奏頗獲好評，1924 年獲聘回到薩爾茲堡擔任教職，1924 年，與其兄 Heinz 接受維也納環球出版公司的邀請，著手莫札特手稿研究，出版原典版校訂樂譜，開原典版樂譜研究之先河。1937 年到美國巡迴演奏，次年因二次大戰移居美國，得以向指揮家華爾特（Bruno Walter）與塞爾（George Szell）請益，切磋指揮技藝，創立美國室內管弦樂團和灌錄唱片。1963 年由美國國務院聘請成為前來臺灣的交換教授，推廣音樂教育。期滿自願留臺繼續推廣，對臺灣的音樂教育影響深遠。1969 年與我國鋼琴教育家 *吳漪曼結縭，也讓蕭滋生根臺灣，為臺灣音樂教育扎根，1986 年病逝於 ⊕臺大醫院。他的創作樂曲包括重訂或改編古代作品，影響 1960 年代至 1980 年代初期的音樂教育發展，為此期的音樂學習者帶來正確的學習方向與國際視野，留下不少哲理方面的探討文獻，尚待後世研究。在蕭滋安葬後，由夫人吳漪曼成立「蕭滋教授音樂文化基金會」，並被推選為董事長，持續推動臺灣音樂教育及資助國內音樂活動，並整理其豐富藏書及經由他詮釋註解的總譜、分譜等，捐贈國家圖書館，提供作曲者及音樂研究者之參考。（彭聖錦撰）參考資料：95-1

重要作品

《前奏詠、小賦格與展技曲》雙鋼琴（1924）;《鄉村舞曲》管樂器（1925）;《古典名家音樂主題鋼琴作品》（1926）;《雙鋼琴協奏曲》（1928，受環球出版公司邀請，首次根據莫札特手稿完成校訂及詮釋）;《為長笛與管弦樂的行板與快板》（1929）;《東

方組曲》雙鋼琴（1932）；《管弦樂組曲》（1932）；《第二號組曲》（1935）；《為大提琴與樂團的慢板》（1936）；《跋》E調交響曲（1936-1937）；《古典名家音樂主題管弦樂曲》（1944）；改編巴赫《賦格藝術》管弦樂曲（1948）；《E調交響曲》（1951）。

（彭聖錦整理）

《夏天鄉村的黃昏》

*高約拿（1917-1948）第一號交響詩《夏天鄉村的黃昏》（作品第三號）完成於1947年6月24日，但隨即修訂，卻未完成。其手稿收藏於*臺北藝術大學典藏的*李哲洋文物收藏中，包括：1、完成的總譜初稿，2、未完成的總譜修訂稿，3、樂器分譜（缺定音鼓聲部）。2000年曾初次重建，後於2020年9月由張惠妮完成樂曲重建，同年11月28日「聽見臺灣土地的聲音：李哲洋先生逝世三十週年紀念活動——音樂會暨開幕典禮」，由張佳韻指揮◆北藝大音樂系室內樂團首演於該校音樂廳。這首交響詩為二管編制，F大調，六八拍子。從中板（Moderato）的序奏，進入不太快的稍快板（Allegretto ma non troppo）的主要段落，最後再回到中板的尾奏。音樂風格與作曲手法具有德奧古典、浪漫初期風格特色，例如動機發展的使用，以及段落間轉調銜接的手法，顯示出西洋音樂對作曲家的啟發。樂曲某些段落令人聯想到貝多芬（L. v. Beethoven）的《田園交響曲》；曲調中融合了五聲音階，以凸顯民族色彩。從樂曲標題可推想作曲家以樂音描繪鄉村生活，透過幾個主題和特定曲調穿插、發展而成自由曲式，傳達出他內心的畫面。此曲是臺灣音樂史上早期的管弦樂作品之一。（張惠妮撰）

參考資料：142

謝火爐

（1903.12.28 臺北）

臺灣民謠推廣者，臺北市商工會議所議員，臺灣映畫社董事長。1940年於大稻埕創立同音會，為業餘管弦樂團體，以演奏民謠及流行歌曲（參見㊃）為主。1940年舉辦新人音樂會，1941年在*臺北公會堂【參見臺北中山堂】舉行輕音樂及管弦樂發表會，有八田智惠子、遠藤保子、陳金花姊妹等人參與演出。1942年在臺北公會堂演出*呂泉生採集的臺灣民謠，雖然在日本高壓抵制下，仍不遺餘力地推廣臺灣民謠。為1945年成立的臺灣電影戲劇股份有限公司創始人之一。（編輯室）參考資料：110

新北市交響樂團

原名臺北縣交響樂團，英文名稱為Taipei Metropolitan Symphony Orchestra。成立於1990年，創辦人為*廖年賦，樂團致力於充實新北市民育樂生活及提升藝文活動水準。鑑於愛好古典音樂的人數日益增加，因此於2007年由指揮家*廖嘉弘協助立案為演藝團體，並擔任音樂總監。隨著2010年臺北縣改制升格為直轄市，2011年樂團更名為「新北市交響樂團」，持續推動雅緻的室內樂音樂會，並以臺灣作曲家作品為主軸，多年來對新北市推展社會樂教所付出的精神與成果豐碩。（廖嘉弘撰）

行天宮菁音獎

財團法人行天宮文教發展促進基金會於2000-2006年舉辦的音樂比賽。行天宮位於臺北市中山區，主祀關公，是北臺灣參訪香客最多的廟宇之一，並以宗教、文化、教育、醫療、慈善等為其五大志業，所舉辦的音樂比賽屬其教育志業。原本分鋼琴、弦樂與管樂三領域，2004年起採鋼琴、弦樂比賽與管樂比賽隔年輪流舉行，2006年增加鋼琴三重奏及弦樂四重奏兩樣比賽。優勝者會頒發獎牌、獎狀及獎金，超過2,500位學生參與比賽，2007年因階段性任務結束而停辦。（陳麗琦整理）參考資料：1,314

行政院客家委員會

簡稱客委會，2001年6月14日成立。其目標是復興日漸流失的客家文化，延續客家文化命脈，並打造臺灣成為一個尊重多元族群文化的社會。歷任主委有范光群（2001.6-2002.1）、葉菊蘭（2002.2-2004.5）、羅文嘉（2004.5-2005.3）、李永得（2005.3-2008.5）、黃玉振（2008.5-2014.7）、劉慶中（2014.7-2016.2）、鍾萬梅

（2016.2-2016.5）、李永得（2016.5-2020.5），現任主委爲楊長鎭（2020.5迄今）。客家音樂（參見 ）與戲劇，是客家重要的文化特色。2004年起，客委會將客家音樂、戲劇列爲復甦客家文化、發揚客家文化的重點工作，五年爲一期，透過有系統、有計畫的蒐集、整理、保存、研究、輔導、交流、創作、演出等工作，延續客家傳統音樂發展之空間、提升臺灣客家音樂發展與創新，並積極培養客家音樂創作、演出、研究之人才，營造更有利於客家音樂發展之環境，振興及推廣客家音樂文化。（編輯室）參考資料：319

行政院文化建設委員會

簡稱文建會，爲 *行政院文化部的前身。1978年12月時任行政院政務委員的陳奇祿向行政院提出十二項「加強文化及育樂活動方案」，其中第一項即強調文化建設的重要，建議設置文化建設和文化政策的專管機構。此方案經行政院院會通過，並命陳奇祿籌設行政院文化建設委員會，以擘畫國家的文化建設。1981年11月11日，✚文建會成立，陳奇祿轉任首任主委（1981.11-1988.7），歷經郭爲藩（1988.7-1993.2）、*申學庸（1993.2-1994.12）、鄭淑敏（1994.12-1996.6）、林澄枝（1996.6-2000.5）、*陳郁秀（2000.5-2004.5）、陳其南（2004.5-2006.1）、邱坤良（2006.1-2007.5）、翁金珠（2007.5-2008.1）、王拓（2008.2-2008.5）、黃碧端（2008.5-2009.11）、盛治仁（2009.11-2011.11）、曾志朗（2011.11-2012.2）、龍應台（2012.2-2012.5）等計14位主任委員。✚文建會屬行政院轄下的委員會，由相關部會局處首長、文化界學者專家組成的委員會，爲最高決策單位，以統籌規劃及協調、推動、考評有關文化建設事項。依照文建會組織條例規定，計有統籌規劃國家文化建設、發揚中華文化、提高國民精神生活等三大中心任務，掌理事項如下：文化建設基本方針及重要措施之研擬事項，文化建設統籌規劃及推動事項，文化建設方案與有關施政計畫之審議及其執行之協調、聯繫、考評事項，文化建設人才培育、獎掖之策劃及推動事項，文化交流、合作之策劃、審議、推動及考評事項，文化資產保存、文藝、文化傳播與發揚之策劃、及推動考評事項，社區總體營造及生活文化之規劃及推動事項，重要文化活動之策劃及推動事項，文化建設資料之蒐集、整理及研究事項，及其他有關文化建設及行政院交辦事項。

一、組織架構數次更迭

1999年以前，文建會下分三個業務處（第一處、第二處、第三處）、四個行政室（秘書室、人事室、會計室、政風室）、二個任務編組（法規會、資訊小組），以及紐約臺北經濟文化辦事處臺北文化中心、駐法國代表處臺灣文化中心兩個駐外單位，附屬單位則有 *傳統藝術中心與文化資產保存研究中心兩個籌備處，各處室視業務需要，分科辦事。1999年配合精省改隸作業，原臺灣省文化處改隸文建會爲中部辦公室，而其附屬臺灣省立博物館（今國立臺灣博物館）、省立臺中圖書館（2008年8月起改隸屬教育部，今國立公共資訊圖書館）、省立臺灣交響樂團（今 *臺灣交響樂團）、省立美術館（今國立臺灣美術館）、臺灣省手工業研究所（今國立臺灣工藝研究發展中心）與省立歷史博物館籌備處（今國立臺灣歷史博物館）等文化機關隨之一併改隸✚文建會。

✚文建會雖可統籌主導文化相關事項，但部分文化業務仍分屬其他機關。譬如，文化資產業務中的古蹟主管機關爲內政部，古物歸教育部主政，自然文化景觀屬✚農委會的管轄事項，文建會僅主管文資法與共同事項，事權分散，時常發生權責不一之情事；另，博物館、圖書館與電影業務又分屬✚文建會、教育部與新聞局，產生政策貫徹與預算執行的困擾。1997年6月✚文建會成立「文化部籌設專案小組」，1998年研擬「文化部組織法草案」。2000年陳郁秀主任委員爲求事權統一與文化業務的統籌有效執行，配合精省改隸作業，邀集內政部、教育部、行政院新聞局、✚研考會、✚農委會及專家學者、藝文界人士等，密集召開十餘場研商會議，完成準文化部架構的文建

會組織條例部分條文修正草案，報請行政院於2000年10月函送立法院審議，惟於三讀時適逢2001年立法院委員改選與屆期不續審等因素，未能通過。2001年 ✛文建會再度提經行政院院會通過並送立法院，但仍無法完成立法程序，2004年8月27日配合行政院組織改造，撤回前述組織法案。但其間，✛文建會仍於2002年邀集上述組織條例修正研商會議之行政院相關部會與學者專家，就組織調整規劃事宜進行協商，報經中央行政機關功能調整小組審議，完成「文化體育部組織調整規劃報告」。

✛文建會為解決文資業務多頭馬車的窘境，於2001年開始組成「文化資產法修法小組」，經過13次的全體會議與多次的小組會議、研商會議，「文化資產保存法」終於2005年1月經立法院通過，內政部與教育部主管的古蹟與古物業務於2006年歸併✛文建會主管。✛文建會爰於2007年成立文化資產總管理處籌備處，分設「綜合規劃組」、「有形文化資產組」、「無形文化資產組」、「資產維護發展組」、「研習傳習組」等組別，以整合相關業務，文資業務終能事權統一。

其他新設附屬機構與駐外單位：

1991年文建會提出設立現代文學資料館計畫，籌組期間幾經改組更名，於2007年3月定名為國立臺灣文學館，該年8月正式成立。

2002年1月設置「民族音樂資料館」（今 *臺灣音樂館，隸屬 *傳統藝術中心）。

2006年接手「綠島文化園區」和動員戡亂時期軍法審判紀念園區籌建計畫，隔年「動員戡亂時期軍法審判紀念園區」開園營運，2018年正式成立國家人權博物館。

2007年8月成立衛武營藝術文化中心籌備處（2018年8月31日卸牌）。

2008年3月6日教育部轄下新竹、彰化、臺南、臺東等四所社會教育館改隸✛文建會後，分別更名為國立新竹生活美學館、國立臺南生活美學館、國立彰化生活美學館、國立臺東生活美學館。

2010年4月成立台北駐日經濟文化代表處「台北文化中心」（2015年更名為「台灣文化中心」）。

2011年11月成立紐約、洛杉磯和休士頓三所臺灣書院。

籌建文化設施：2004年配合政府新十大建設，✛文建會規劃興建南部衛武營、臺北新劇院、臺中歌劇院、北中南流行音樂中心等文化設施。經各界努力，其成果如下：2014年4月2日，臺灣表演藝術界邁入新的里程碑，「行政法人國家表演藝術中心」正式掛牌成立，取代「行政法人國立中正文化中心」【參見國家表演藝術中心】，轄下包含「國家兩廳院」、「臺中國家歌劇院」、「衛武營國家藝術文化中心」，以及附設團隊「國家交響樂團（NSO）」；其中，*衛武營國家藝術文化中心於2018年10月13日啓用開幕；*臺中國家歌劇院於2016年8月27日正式啓用。*臺北表演藝術中心於2021年8月7日正式開幕；臺北流行音樂中心（參見 ❹）於2020年8月27日正式啓用；高雄流行音樂中心（參見 ❹）（一度更名為海洋文化及流行音樂中心）於2021年10月正式啓用。

二、因時制宜擬定相關政策與推動計畫

陳奇祿（1981.11-1988.7），在 ✛文建會成立之初，建立 ✛文建會的各項典章制度與辦事規則，並將學術研究風氣帶進文化領域。1983年修訂「加強文化及育樂活動方案」，隨之於1987年擴充為「加強文化建設方案」，並以充實文化機構內涵及維護文化資產、提升藝術欣賞及創作水準、改善社會風氣為政策目標。為保存維護國家重要文化資產，以古蹟、民俗等奠基工作作為施政重點，進行古蹟訪視與評鑑工作，修訂「古物保存法」為「文化資產保存法」，將民族藝術、古蹟、自然文化景觀與民俗納入文化資產保存範圍，並出版文化資產叢書。為強化各縣市文化中心體制，於1985年成立「文化中心訪視小組」協助地方發掘特色文化、設置特色館，並以「傳統與創新」為主題，安排文藝季、民間劇場等活動至各主要都市演出，落實文化在生活中生根的理想，同時，扶植培育藝術專業人才，使得當代藝術得以蓬勃發展。

郭為藩（1988.7-1993.2），以「縮短城鄉文化差距、文化均富」為施政理念，並特別重視文化政策的擬定與計畫的評估，為評估相關文化政策效益與提供各界便捷的文化資訊，1989年建置全國藝文資訊系統（至今仍在運作）、出版文化統計等刊物，以及委託學術機構進行「文化發展之評估與展望」。同年，提出「國家建設四大方案之一」──文化建設方案，以長期性的計畫提升社會品質、增進人文素養、推動藝文發展。1990年召開第1屆全國文化會議，並配合「國家建設六年計畫」提出新版「文化建設方案」，其中，以關設文化育樂園區、籌設文化機構、落實文化中心功能、推動國際文化交流、策定綜合發展計畫為重點。現今藝術村、文化義工、扶植國際團隊、中書外譯、海外文化中心、傑出績優藝文人士獎助等計畫的推動，即是當時方案之一部。

申學庸（1993.2-1994.12），以縣市與鄉鎮的文化發展為施政主軸。1993年提出「十二項建設計畫」，包含研擬成立文化部、文藝季的轉型、地方文化自治化、強化文化行政等政策。1994年又配合中央「十二項建設計畫」訂定「充實省（市）、縣（市）、鄉鎮及社區文化軟硬體設施」計畫。此計畫影響爾後地方文化發展甚深，包含縣市文化中心擴展計畫、縣市主題館的設立、全國文藝季的轉型、縣市小型國際文化活動的舉辦、社區總體營造觀念的推動、傳統建築空間的美化、鄉鎮展演設施的充實、地方文史工作的發展、社區文化與環境的建立美化、公共藝術的推動等，甚至現今傳統藝術保存研究中心、文化資產研究中心、民族音樂研究所、國家文學館等機關的成立亦與之相關。此外，參考國外基金會與國科會的獎助制度，於1993年頒布實施「文建會獎助申請須知」以透明化藝文補助機制，並於1994年完成「財團法人國家文化藝術基金會設置條例」的立法程序。

鄭淑敏（1994.12-1996.6），重視政策的穩定與施政的接續，致力縮短城鄉文化差距，以發展地方文化與促進國際文化交流為主要施政重點，強調社區的自主性，鼓勵社區以DIY的方式建立特色。1996年成立「財團法人國家文化藝術基金會」〔參見國家文化藝術基金會〕，為健全該基金會的運作，訂定「監督辦法」督促該會依法辦理各項業務，以及建立人事、會計及內部稽核等制度。

林澄枝（1996.6-2000.5），以「提升文化素養、提升文化環境品質、蓄積文化國力」為施政目標，「縮短城鄉文化差距、加強文化資產保存與發展、拓展文化藝術活動、推動國際文化交流」為重點工作，透過書香滿寶島文化植根計畫，及延續前述「充實省（市）、縣（市）、鄉鎮及社區文化軟硬體設施」等社區總體營造與文化資產等計畫，增進國人的文化素養與心靈境界。期間，1996年為加強與歐洲的文化合作關係，開辦「中法文化獎」，以鼓勵歐法人士研究我國文化；1997年辦理第2屆全國文化會議；1998年提出文化白皮書，另為鼓勵與表揚出資贊助文化藝術事業者，創辦文馨獎，以引振更多民間共鳴，集結更多民間資源。此外，在文化推廣方面，則製播「文化新聞」、「文化專題」等電視節目，辦理「好戲開鑼作夥來」基層巡演、表演藝術團體巡迴校園等活動，製作盲人點字書與有聲書籍，以及辦理各種提升生活品質與精神層次的研討會。1999年亞維儂藝術節以「臺灣藝術」為活動重點，邀請我國亦宛然掌中劇團（參見●）、復興閣皮影戲劇團（參見●）、小西園掌中劇團（參見●）、優劇場劇團、漢唐樂府南管古樂團〔參見●漢唐樂府〕、無垢舞蹈劇場舞團、當代傳奇劇場及國立國光劇團（參見●）等八個團隊前往演出，開啟國際交流大門。

陳郁秀（2000.5-2004.5），「建立臺灣主體文化、形塑臺灣國際形象」為施政主軸，強調臺灣掌握自己歷史文化詮釋權為理念，以統一文化事權，保存文化資產，營造地方特色，改善文化環境，推動文化創意產業，促進國際文化交流六項政策，逐年整合資源落實，訂定2001年為文化資產年、2002年為文化環境年、2003年為文化產業年、2004年為文化人才年，並於2002年6月在「挑戰2008年國發計畫」中提出文化創意產業重大政策，2003年辦理第3屆

全國文化會議，2004年提出文化白皮書，遴選出臺灣歷史百景、臺灣世界遺產潛力點十二處，執行「國家文化資料庫」、「網路文化建設發展計畫」、「新故鄉社區總體營造計畫」、「閒置空間再利用計畫」、「地方文化館計畫」、「鄉鎮圖書館強化計畫」與「文化機構強化計畫」等文化工程。爲了建立完整周延的社區輔導與人才培育體系、落實在地認同推動工作如下：增設文化據點、拓展文化觸角；建立文化產業體系，設置五大創意園區、培育創意人才；以及提升圖書館與文化機構的設備與服務功能等。此外，爲推動土地自覺運動、凝聚國人對本土文化資產的重視與認同，除修訂文化資產保存法外，爲向全世界推介臺灣之美，於2002年遴選出十二處（如花蓮太魯閣峽谷、宜蘭棲蘭檜木林、卑南文化遺址、淡水紅毛城建築群等）臺灣世界遺產潛力點。出版：《臺灣歷史辭典》、《臺灣史料集成》、《臺灣之美》系列、《臺灣戲劇、音樂、美術和藝術家傳記》系列、《臺灣當代美術大系》、《臺灣現代美術大系》等600多冊專書，落實建構臺灣主體文化。在事權統一方面，除協調各部會、擬定「文化部組織條例」外，更以合作方式，尋求文化資源的整合與有效運用，如鄉鎮圖書館強化計畫、網路文化建設發展計畫與國民戲院，即與教育部、✛國科會、新聞局合作。

陳其南（2004.5-2006.1），以「文化立國」作爲施政總目標，賡續社區總體營造的理念，以「文化公民權」，「生活美學」爲施政理念，提出「文化臺灣一〇一」等計畫，藉建立文化認同，凝聚「臺灣主體性的確立」。爲提升鄉鎮圖書館功能，輔導其設立「地方生活學習中心」，以普及社區生活學習；爲善用與彰顯臺北蘊含的豐富文化資產，擘畫首都文化園區計畫，透過古蹟保存與再利用，促進土地開發及都市計畫容積轉移的進度，建構完整網路的首都文化核心園區；爲建立臺灣主體性，鼓勵全民參與臺灣文化的詮釋，辦理臺灣百科網路版編撰計畫。另進行✛文建會與相關附屬機關網站風格重整，以及✛文建會出版品數位化。

邱坤良（2006.1-2007.5），以「以人爲本、從心做起」爲施政主軸，希冀找回民間參與文化的活力。除延續原有政策方向外，強調文化創造力、執行力與管理能力，加速文化資產統籌機構與相關文化設施的規劃與執行進程。期間，不定期訪視社區與地方文化館，調整補助原則；推動「中部文化生活圈」等資源整合互利的區域文化設施合作方案；爲加速推動文化創意產業，重新確定華山文化園區的定位，並進行劇場、電影院、展覽空間等建置；進行臺灣大百科專家版編輯計畫；研擬「新故鄉社區營造」與「文化創意產業」後續中程計畫。

翁金珠（2007.5-2008.2），以「生活美學、文化臺灣」爲施政方向，「全民參與」、「文化公民、文化環境、文化外交」、「全民分享」三大目標，並從文化深耕、空間活化、文化交流的角度切入，加強藝文人才培育、促進藝文人口倍增、鼓勵藝文人才下鄉；活絡文化創意空間、保存文資環境、推動文化設施整建；增設海外文化據點、加強國際文化交流及臺灣文化輸出。爲推動相關工作，進行✛文建會組織的改造，規劃將業務分爲計畫處、生活文化處、藝術處、文化產業處、博物館處與國際交流處等六個處，設置「文化資產總管理處籌備處」以整合文化資產業務，爲未來文建會轉型爲「文化觀光部」奠基。

王拓（2008.2-2008.5），值政黨輪替期間，任期雖短，但仍致力於促成「文化觀光部」。

黃碧端（2008.5-2009.11），以「扎根、平衡、創新、開拓」爲施政方向，組織再造、基層紮根、資源平衡、創意開發、交流拓展、資產維護六項施政主軸。除持續推動「文化觀光部」組織改造，以五項中程計畫：推動「台灣生活美學運動」、「文字方陣——文學著作推廣計畫」、「揚帆——藝術深耕、國際啓航計畫」、「創意產業發展計畫（第二期）」、「磐石行動雙核心計畫——新故鄉社區營造第二期計畫及地方文化館第二期計畫」落實施政理念。重要業務包含：組織調整爲準「文化部」組織架構，以及附屬機關（構）組織法制化；彙整民間業者意見，提出「文化創意產業發展法（草案）」，與經濟部版併同呈報行政院，於

2009年4月9日經行政院通過；為建立臺灣大博物館系統，著手規劃草擬「博物館法」（2015年7月1日公布實施）；建置「文化消費園區」資訊平台網站，作為文創商品的電子商務平臺；提出「臺灣生活美學運動計畫」中程期計畫，分「生活美學理念推廣」、「美麗臺灣推動計畫」、「藝術介入空間」等三項主計畫；從「文學閱讀活動」和「中書外譯」推動「語文推廣活動」；籌設文建會第三個海外文化駐點──東京文化中心，作為推動我國與日本文化交流的平台。

盛治仁（2009.11-2011.11），以「向下扎根」、「走向國際」為施政重點。為向下扎根，推動活化既有硬體建設、強化藝企合作機制、文化發展往下延伸、人權文化園區的特色建立、生活美學推廣等業務；走向國際策略則規劃文化觀光定目劇、加強文化交流、設置海外文化駐點、扶植一流國際商業演藝團隊等業務，其中，設置海外文化駐點部分，2010年4月21日正式設立「東京台北文化中心」；紐約、洛杉磯和休士頓三所臺灣書院於2011年10月14日正式同時開幕。完成「文化創意產業發展法」立法，「文化部組織法」和所屬機關組織法則於2011年6月29日經總統令公布。此外，具體施政內容包含開展首屆「台灣國際文創博覽會」、成立「文創專案辦公室」、推動「活化縣市文化中心」的四年期計畫、「地方縣市藝文特色計畫」、「華山藝術生活節」、「表演藝術與科技之跨界結合」，「臺灣大百科全書網站」改版上線等，以及籌辦建國百年慶祝活動。宣示成立國家人權博物館，2011年10月19日，「國家人權博物館籌備處」成立。

曾志朗（2011.11-2012.2），持續打造文化藝術創新、傳承、推廣交流共享平臺，籌備全國文化會議。

龍應台（2012.2-2012.5），以「文化本質」、「文化權平等」為施政核心，「文化泥土化」、「文化雲端化」、「文化國際化」、「文化產值化」為政策方向，首要任務為成立文化部。（方瓊瑤撰）參考資料：289, 290, 291, 292, 293, 294, 295, 296, 318, 320

行政院文化部

成立於2012年5月20日，為我國中央文化最高主管機關，前身為*行政院文化建設委員會（1981.11.11-2012.5.19）。

一、機關更迭歷程

1990年代起，行政院著手規劃進行「中央政府改革工程」，文化組織與事務的改革與整併為其中之一。

2010年配合行政院功能業務與組織調整，針對文化業務長久以來面臨人力、資源及事權不一的問題；以及為達成營造豐富的文化生活環境，激發保存文化資產意識，提升國民的文化參與，促進所有國民，不分族群、不分階級，均為臺灣文化的創造者與享用者，以及展現臺灣的文化國力等任務，進行文化事務與組織改革措施。文化部組織法和所屬機關組織法於2011年經立法院三讀通過，並經總統令公布。

2012年5月20日，●文建會升格為「文化部」，除原有的文化行政與推廣事務，並合併原行政院新聞局主管出版、流行音樂、電影、廣播電視、兩岸交流等業務；教育部轄下五個文化類館所；以及行政院研究發展考核委員會主管的政府出版品業務。

2014年4月7日，文化部正式成立行政法人*國家表演藝術中心，營運管理*國家兩廳院、*衛武營國家藝術文化中心以及*臺中國家歌劇院。

2017年9月15日，文化部在蒙藏委員會原址成立蒙藏文化中心，承接原蒙藏委員會蒙藏文化保存傳揚相關業務。

2018年3月15日，正式成立國家人權博物館。

2019年8月13日，行政院核定文化部設立國家鐵道博物館籌備處。

2019年11月8日，成立行政法人文化內容策進院。

2020年5月19日，財團法人國家電影中心改制為行政法人國家電影及視聽文化中心。

二、歷任部長

2012年5月20日，文化部成立，原任●文建會第14任主任委員龍應台轉任首任部長。

文化部下設之內部單位與相關附屬組織

性質	單位		備註
內部單位	業務單位：綜合規劃司、文化資源司、文創發展司、影視及流行音樂發展司、人文及出版司、藝術發展司、文化交流司		
	派出單位：蒙藏文化中心		
	輔助單位：秘書處、人事處、主計處、政風處、資訊處		
	任務編組：法規會		
附屬單位	文化部文化資產局、文化部影視及流行音樂產業局、國立傳統藝術中心（含四個派出單位：國光劇團、臺灣豫劇團、臺灣國樂團、臺灣音樂館）、國立國父紀念館、國立中正紀念堂管理處、國立歷史博物館、國立臺灣美術館、國立臺灣工藝研究發展中心、國立臺灣博物館、國立臺灣史前文化博物館、國立人權博物館、國立臺灣交響樂團、國立臺灣歷史博物館、國立臺灣文學館、國立新竹生活美學館、國立彰化生活美學館、國立臺南生活美學館、國立臺東生活美學館。		共19個
駐外單位	臺北經濟文化辦事處新聞組——光華新聞文化中心、臺北駐日經濟文化代表處臺灣文化中心、駐馬來西亞代表處文化組、駐泰國臺北經濟文化辦事處文化組、駐印度臺北經濟文化辦事處文化組、駐雪梨臺北經濟文化辦事處文化組、駐美國臺北經濟文化代表處臺灣書院、駐紐約臺北經濟文化辦事處臺北文化中心、駐洛杉磯臺北經濟文化辦事處臺灣書院、駐休士頓臺北經濟文化辦事處臺灣書院、駐英國代表處文化組、駐法國代表處臺灣文化中心、駐德國代表處文化組、駐西班牙臺北經濟文化辦事處文化組、臺北莫斯科經濟文化協調委員會駐莫斯科代表處派駐人員。		共15個
相關法人機構	國家文化藝術基金會（公設財團法人機構），以及國家表演藝術中心、文化內容策進院、國家電影及視聽文化中心等三個行政法人機構。		

至今，歷經龍應台（2012.5-2015.1）、洪孟啓（2015.1- 2016.5）、鄭麗君（2016.5-2020.5）、李永得（2020.5-2023.1）、史哲（2023.1-）等五位部長。

三、業務範疇與主要政策理念

文化部的業務範疇，除涵蓋⊕文建會原有的文化資產、文學、社區營造、文化設施、表演藝術、視覺藝術、文化創意產業、文化交流業務外，並納入如前述行政院相關部會文化業務及館所，掌理內容與業務範疇遠遠突破⊕文建會時期，擴展文化建設施政概念，也彰顯豐富的臺灣多元文化內涵。

文化施政理念從首任龍應台部長的「泥土化」、「產值化」、「國際化」、「雲端化」；洪孟啓延續執行；到鄭麗君部長以「厚植文化力，帶動文化參與」為施政核心，五大施政主軸包括：1、再造文化治理、建構藝術自由支持體系；2、連結與再現土地與人民的歷史記憶；3、深化社區營造，發揚「生活」所在的在地文化；4、以提升文化內涵來提振文化經濟；5、開展文化未來新篇等，任內完成「文化基本法」、「國家語言發展法」、「國家人權博物館組織法」、「文化內容策進院設置條例」、「國家電影及視聽文化中心設置條例」等重要法案；李永得部長「以人為本」為核心價值，施政主軸含括：以守護藝文創作自由與完善支持體系、結合創新與創生傳承文化，以及打造臺灣文化國家隊品牌等。（方瓊瑤撰）

行政院文化獎

是政府對文化界人士所頒發的獎項，設置目的為表彰對多元文化之維護與發揚有特殊貢獻、對社會產生廣泛影響之人士。從 1981 年至 2022 年，每年舉辦一次，每次一至四名獲獎，至今已舉辦 42 屆，受獎者共 93 位。音樂、戲曲與舞蹈界獲此殊榮者有：布袋戲李天祿（參見●）（1991）、音樂 *呂泉生（1991）、音樂 *梁在平（1992）、音樂 *黃友棣（1994）、音樂 *許常惠（1996）、布袋戲黃海岱（參見●）（2000）、舞蹈 *林懷民（2003）、音樂 *郭芝苑（2005）、音樂 *馬水龍（2006）、歌仔戲廖瓊枝（參見●）（2007）、音樂 *蕭泰然（2008）、音樂 *李泰祥（2012）、傳統藝術唐美雲【參見● 唐美雲歌仔戲團】（2018）、表演藝術 *朱宗慶（2019）、傳統藝術陳錫煌（2019）、說唱藝術楊秀卿（參見●）（2020）、舞蹈劉鳳學

（2020）、指揮＊呂紹嘉（2021）、音樂＊李淑德（2022）、布袋戲黃俊雄（參見●）（2022）。（呂鈺秀撰）

新舞臺

為臺灣第一座民營中型多功能表演藝術廳，坐落於臺北市信義區，佔地550坪，可容納近千名觀眾，由中國信託商業銀行獨資興建並營運。自1997年4月正式開幕以來，平均每年使用率高達九成，演出戲劇、舞蹈、音樂、戲曲等約200多場，是目前臺灣最專業且最活躍的劇場之一。新舞臺前身緣起於1909年日本人於臺北市大稻埕（現太原路舊址）興建「淡水戲館」（亦稱「淡水會館」〔參見●內臺戲〕），1916年，鹿港紳士辜顯榮從日本人手中買下「淡水戲館」，整修改建後易名為「臺灣新舞臺」，供臺灣民眾看戲之用。從此，「臺灣新舞臺」獨領風騷數十載。可惜在二次世界大戰期間被美軍炸毀。1995年，為延續辜家對文化的使命感，給國人多一個高品質的演藝平臺，中國信託投資公司董事長辜振甫與副董事長辜濂松決定由中國信託商業銀行獨家出資，興建一座高水準的演藝廳，取名「新舞臺」。並成立「財團法人中國信託商業銀行文教基金會」營運管理之，並由辜懷群擔任執行長至今。2014年由於中國信託商業銀行總部搬遷至臺北市南港區中國信託金融園區，原總部大樓與新舞臺相連，故2017年大樓的拆除導致新舞臺連帶面臨熄燈，2018年信義A7摩天樓通過環評，新舞臺將原址重建。（辜懷群撰、編輯室修訂）

新象文教基金會

參見國際新象文教基金會。（編輯室）

新協社西樂團

參見北港美樂帝樂團。（編輯室）

《新選歌謠》

國民政府來臺之後，學校教育從日文改成中文，方言歌、日文歌都無法再教唱，＊游彌堅有鑑於此，就由＊台灣省教育會出資，聘請＊呂泉生主編《新選歌謠》月刊，作為學校歌唱教學的曲目資料庫。除了介紹中國藝術歌曲、翻譯填詞西洋名曲、各國民謠之外，還接受各界投稿，發表創作歌曲。1952年1月創刊至1960年4月畫下休止符，共發行99期，收集了457首歌謠。這份刊物在物質缺乏，經濟凋萎的年代，卻繼承了日治時期的著作權精神，明確標示詞曲作者姓名之外，更有豐厚的稿酬鼓勵創作。可惜，日後，盜版盜印風氣興盛，唱片樂譜未標示作者姓名，教科書中甚至以佚名來替代，讓後代研究者徒增困擾。月刊除了歌曲詞譜之外，附有「音樂通訊」，記錄樂壇大小事或預告音樂會及比賽訊息，是研究1950年代音樂活動的重要史料。這99期刊物中不乏至今仍然傳唱的歌曲，例如〈三輪車〉、〈吊床〉〔參見曹賜土〕、〈娃娃國〉、〈只要我長大〉、〈妹妹揹著洋娃娃〉、〈快樂的小魚〉和〈我愛鄉村〉等〔參見兒歌〕。（劉美蓮撰）

新樂初奏

由＊許常惠、＊鄧昌國和＊藤田梓於1960年代初所發起的新音樂團體。其理念在於反映社會潮流的迭變，音樂必須有新的形式與表現可能；既然將新音樂視為全世界的共同趨勢，新樂初奏便以20世紀的各國新音樂作品（此即「新樂」）作為主要演出內容，並在臺北公開首演（故為「初奏」）。第一次發表會（1961）又名「二十世紀世界音樂引勝第一次」，參與發表者包括臺灣作曲家許常惠、李德華、＊侯俊慶和

當代篇

xinwutai

● 新舞臺
● 新象文教基金會
● 新協社西樂團
● 《新選歌謠》
● 新樂初奏

黃柏榕，以及來自日本的作曲家柴田南雄、別宮貞雄和高田三郎之作品，演出者則包括鄧昌國、藤田梓、彭世誠、杜月娥、*陳澄雄等。除了引介新的音樂作品，並使之「發生」之外，爲了進一步讓*現代音樂更深的發揮潮流的效應，他們還邀請多位就讀大專的音樂愛好者自由發表心得，發起針對現代音樂的輿論風氣，爲音樂評論的未來建立空間。第二次發表會（1962）適逢杜步西（Claude Debussy，現譯德布西）百年誕辰，故又名「杜步西誕生一百週年紀念音樂會」。第二次的發表會在意義上，可視爲將現代音樂的發端，再次發端在臺灣的土地上，依然還是符合新樂初奏的理念。樂曲安排自然是以杜步西的作品爲主幹，最後加入佛瑞（Gabriel Fauré）的藝術歌曲三首，和許常惠的*《葬花吟》（1962），演出者則有藤田梓、杜月娥、*徐頌仁、*薛耀武、愛德莉‧霍夫、許常惠等人。新樂初奏舉辦兩次之後，即不再舉辦，這是一個引介現代音樂的嘗試，一種現象的發起、也是一種音樂反映時代的提醒，在臺灣當代音樂領域啓動了一個不容忽視的趨勢。（邱少頤撰）參考資料：79

新樂初奏第一次音樂會，全體演出者合照。

《欣樂讀》

創刊於 1995 年 5 月，發行人爲鄭錦全，主編爲鄭勝吉，由欣樂讀雜誌社發行，於 1995 年 8 月停刊。該月刊爲一份 CD 典藏月刊，是英國 Classic CD 的國際中文版，可惜只出刊 4 期。該月刊以提供讀者音樂知識及 CD 音樂欣賞爲創刊宗旨，刊載「國際樂聞」、「樂讀人物」、「電影音樂」、「指揮家」、「音樂之星」等專欄。（黃貞婷撰）

新竹教育大學（國立）

參見清華大學。（編輯室）

許博允

（1944.6.12 日本東京—2023.9.4 臺北）

作曲家、設計家、專欄作家、影像製作人、藝術推展人，籍貫臺北縣淡水鎮，三歲返國。十五歲師事*許常惠啓蒙學小提琴與作曲。自 1962 年與*陳茂萱等七位同好發起*江浪樂集後，便開展他的創作人生。1971 年主辦現代音樂舞蹈藝術展，與*李泰祥共創作《放》，是我國首次混合媒體藝術的展現。也曾與雲門舞集〔參見林懷民〕、作家吳靜吉等合作發表跨領域藝術作品。多年來致力於推動臺灣*現代音樂的發展，擔任過中華民國作曲家協會理事長及*亞洲作曲家聯盟總會秘書長與理事長，也主辦過 39 個藝術節，包括 16 次的國際藝術節、10 次的環境藝穗節、5 次的亞洲音樂新環境、爵士藝術節、布拉格之春藝術節、亞太音樂大會與第 1 屆亞洲戲劇節等，並受美、加、巴西、英、法、比、日、韓、菲及中國等世界各國的邀請參與作品發表與研討會數百次，期望結合亞洲各國藝術界的力量，俾使其亞洲文化藝術能夠得到新生與重視，更使得臺北因而成爲亞洲藝術文化的重鎮。1978 年從作曲家的身分，兼而經營新象活動推展中心〔參見國際新象文教基金會〕，開啓國人表演藝術的新視野與難以計數的文化史上的「第一」，引領當代藝術名家，邀請數百個國外知名團體來臺交流演出；對臺灣與中國的傳統音樂作整理與收集，辦理各項藝術講座，對臺灣與亞洲藝術文化教育的提升實有極大貢獻。（顏綠芬撰）

參考資料：117

重要作品

《怨歌行》、《夜作吟》(1962)、《孕》(1969)、《放》(1971)、《中國戲曲冥想》(1973)、《寒食》、(1974)、《生・死》、《琵琶隨筆》(1975)、《境》(1977)、《遊園驚夢》(1982)、《代面》(1983)、《會》(1986)、《天元》(1988)、《樓蘭女》(1993)、《潛》弦樂四重奏(1995)、《心——小提琴 V.S. 鋼琴》(2005)、《點・線・面・體》(2007)等。(顏綠芬整理)

許常惠

(1929.9.6 彰化和美－2001.1.1 臺北)
作曲家、音樂學家、音樂教育家,以 Hsu Tsang-houei 之名爲國際所熟悉。祖父許正淵,號劍漁,前清秀才。父親許五頂,字幼漁,畢業於臺灣總督府醫學校(今⊕臺大醫學院),娶鹿港王氏冰清爲妻,行醫於和美鎮。八歲入和美公學校(今和美國小),九歲母逝,十二歲(1940)赴日本東京,讀小學五年級,次年開始學小提琴,師事松田三郎,1942 年 3 月入明治學院中學部,戰爭末期被迫入兵工廠做工。戰後 1946 年回到臺灣,入⊕臺中一中高中部就讀。畢業後於 1949 年考上臺灣省立師範學院(今 *臺灣師範大學)音樂學系,隨 *張錦鴻與 *蕭而化習理論作曲,隨 *戴粹倫習小提琴,並於 1953 年畢業,即進入⊕省交(今 *臺灣交響樂團)任第二小提琴手。

1954 年通過教育部首次舉辦之自費留學考,年底赴法深造,次年春,進入法蘭克音樂院,隨里昂庫爾(Colette de Lioncourt)習小提琴,1956 年 11 月入巴黎大學文學院音樂學研究所,與夏野(Jacques Chailley)習音樂史及作曲,都美・第尼(A. Dommel-Diény)習和聲,奧乃格(Marc Honegger)習古譜今譯,1958 年獲該校高級研究文憑(Certificat d'Etude Supé-rieure)畢業,隨後跟隨岳禮維(André Jolivet)門下學作曲,並從梅湘(Olivier Messiaen)習音樂分析。在法期間,深受法國藝文風潮影響,而對詩詞頗爲喜愛,1958 年根據日本女詩人高良留美子詩作〈昨自海上來〉創作女高音獨唱曲,在義大利羅馬榮獲現代音樂協會

(ISCM)徵曲比賽入選獎〔參見〈昨自海上來〉〕。1959 年帶著西方現代的音樂創作理念與技巧,及對民族豐沛的感情回臺灣,開始致力於 *現代音樂的創作以及民族音樂〔參見●漢族傳統音樂〕的研究,並任教於母校⊕臺師大,同時也在⊕藝專(今 *臺灣藝術大學)及 *東海大學兼課,展開其教學生涯。

在音樂教育方面,先後在⊕臺師大、⊕藝專、*東吳大學、中國文化學院(今 *中國文化大學)等音樂科系及 *東海大學人文課程等處任教,主要教授理論作曲和 *音樂學的課程,造就不少臺灣今日樂壇的中堅分子。此外,也曾任巴黎第四大學音樂學院以及東京國立音樂大學客席教授,北京中央音樂學院和中國藝術研究院音樂研究所名譽研究員。

在民族音樂學研究方面,許氏從未間斷,並全面性地從事民俗音樂,包括原住民音樂(參見●)及漢族傳統音樂(參見●)之田野調查、採集、整理和研究工作,爲開創臺灣民族音樂學研究之先鋒。他同時發掘了不少民間藝人,如陳達(參見●)、廖瓊枝(參見●)、陳慶松〔參見●苗栗陳家八音團〕、陳冠華、劉鳳岱(參見●),並推動發起薪傳獎〔參見●民族藝術薪傳獎〕等,敦促政府重視民間藝人、民族音樂及技藝的傳承。也在⊕臺師大創立音樂研究所並成立音樂學組,開始推動音樂學術研究。發起及成立中國民俗音樂研究中心、中華民俗藝術基金會、*中華民國民族音樂學會及亞太民族音樂學會等單位。

作曲方面,其個人創作近 200 件,種類包含聲樂獨唱曲、合唱曲、清唱劇、器樂獨奏曲、室內樂、管弦樂、歌劇、舞臺劇等。將歐洲 20 世紀的前衛作曲風格引進當時臺灣樂壇,使得臺灣音樂有更多樣的發展。此外,自 1960 年代開始,陸續創立 *製樂小集、*中國現代音樂研究會、*亞洲作

曲家聯盟、中華民國作曲家協會等組織，致力及領導以傳統音樂為泉源的現代音樂創作，以及和國際樂壇的交流。另外，許氏也和*鄧昌國、*藤田梓、*張繼高等人合組*新樂初奏，專門演奏現代作品，使臺灣樂壇能與20世紀以來的西方現代音樂有所接觸。其他還有*江浪樂集、*五人樂會、向日葵樂會等。

著作論述方面，在音樂史、音樂理論、音樂教育、民族音樂研究等領域內發表及翻譯過數十篇中、外論文及逾百篇相關文章，並著有專書多本，在樂壇上極具重要性與影響力。

音樂行政與推廣方面，曾任✛臺師大音樂學系主任並創立音樂研究所擔任所長、✛曲盟副主席、曲盟中華民國總會理事長、✛曲盟主席、中華民國作曲家協會理事長、*中華民國民族音樂學會理事長、*中華民國音樂教育學會理事長、國家音樂廳交響樂團（今*國家交響樂團）音樂總監、中華民俗藝術基金會董事長、原住民音樂文教基金會（參見●）董事長、*中華音樂著作權人聯合總會〔參見❹台灣音樂著作權人聯合總會〕理事長、亞太民族音樂學會主席、總統府國策顧問、*國家文化藝術基金會董事長等職務。

曾獲得的榮譽包括臺北西區扶輪社「扶輪獎」（1957）、國際青商會中華民國總會「十大傑出青年金手獎」（1965）、吳三連文藝獎〔參見吳三連獎〕（1979）、行政院新聞局*金鼎獎（1980、1982、1983）、法國文化部「藝術與文學類國家功勳（騎士）勳章」（1985）、*國家文藝獎「特別貢獻獎」（1992）、教育部「大學特別優良教師」（1992）、✛國科會「傑出研究獎」（1993）、法國文化部「藝術與文學類最高榮譽（軍官）勳章」（1996）、*行政院文化獎（1996）和教育部「國家講座」主持人（1998）等，並獲頒總統府「二等景星勳章」（2000）及總統褒揚令（2001）。（陳郁秀撰）參考資料：95-16, 121, 221

壹、音樂作品

一、聲樂獨唱曲：《歌曲四首》Op.1 獨唱與鋼琴（1956）：1.〈我是一滴清泉〉郭沫若詞、2.〈滬杭道上〉徐志摩詞、3.〈斷崖邊際〉Monique Manim

法文詞、4.〈那一顆星在東方〉許常惠詞；《自度曲二首》Op.2（1957-1958）：1.〈那一顆星在東方〉與 Op.1, no.4 同詞異曲、2.〈等待〉；《白萩詩四首》Op.4（1958-1959）：1.〈構成〉、2.〈遠方〉、3.〈夕暮〉、4.〈噴泉、金魚〉；《兩首室內樂詩》Op.5（1958、1959）：1.〈八月二十日夜與翠雛同賞庭桂〉、2.〈昨自海上來〉；《白萩詩五首》Op.12 無伴奏清唱曲（1961）：1.〈眸〉、2.〈沈重的敲音〉、3.〈落葉〉、4.〈蘆葦〉、5.〈流浪者〉；《女冠子》Op.14 韋莊詞，為女高音、弦樂團和打擊樂器（1963）；《楊喚詩十二首》Op.23（1969-1973）：1.〈我是忙碌的〉、2.〈鄉愁〉、3.〈小時候〉、4.〈雨〉、5.〈二十四歲〉、6.〈垂滅的星〉、7.〈醒來〉、8.〈失眠夜〉、9.〈船〉、10.〈雨中吟〉、11.〈我歌唱〉、12.〈椰子樹〉；《兒童歌曲》Op.24 用楊喚四首以昆蟲為主題的兒童詩為詞：1.〈小蝸牛〉、2.〈小螞蟻〉、3.〈小蜘蛛〉、4.〈小蟋蟀〉（1970）；《友誼第一集》Op.32 來自詩友的贈詩：1.〈我的家在湖的那邊〉陳庭詩詞、2.〈歌〉瘂弦詞、3.〈你是那虹〉余光中詞、4.〈牧羊女〉鄭愁予詞、5.〈玫瑰〉陳秀喜詞、6.〈溪流〉趙二呆詞、7.〈雲上〉朱偉明詞、8.〈爸爸的白髮〉朱天文詞（1978-1979）；《橋》Op.42 戴文治法文詞，為女高音和管弦樂（1986）；《友誼集第二集》Op.47：1.〈農家忙〉作詞者不詳、2.〈玉山還是玉山〉張曉風詞、3.〈催眠歌〉瘂弦詞、4.〈自度腔〉葉融頤詞、5.〈歸依〉陳芳美詞、6.〈悼慈母〉許常安詞（1980-1986）；〈你是我今生的新娘〉盧修一詞（1999）。

二、合唱曲：《兒童歌曲集》Op.40 附鋼琴伴奏的兒童合唱曲；《福佬話兒童合唱曲二首》Op.49：1.《猴狗相抵頭》林武憲詞、2.《嬰子搖》施福珍詞（1995）；《你是我今生的新娘》盧修一詞（1999）。

三、清唱劇：《兵車行》Op.8 杜甫詞（1958, 1991）；《葬花吟》Op.13 曹霑詞，為女高音獨唱、女聲合唱、引磬、木魚（1962）；《國父頌》Op.15 黃家燕詞（1965）；兒童清唱劇《森林的詩》Op.25 楊喚詞（1970, 1981）；兒童清唱劇《獅頭山的孩子》Op.37，戴文治法文詞（1983）。

四、器樂獨奏曲：《賦格三章──有一天在夜李娜家》Op.9 鋼琴獨奏曲（1960-1962）；《前奏曲五首》Op.16 無伴奏小提琴獨奏曲（1965, 1966）；《盲》

Op.17 長笛獨奏曲（1966）；《童年的回憶》Op.19無伴奏壎獨奏曲（1967）；《五首插曲》Op.30 鋼琴獨奏曲（1975-1976）；《南胡曲三首》Op.20（1977）；《錦瑟》Op.21 琵琶曲（1977）；《中國民歌鋼琴曲第一本》Op.34 給兒童的 20 首曲子（1980）；《中國民歌鋼琴曲第二本》Op.35 給少年的 20 首曲子（1981）；《竇娥冤》Op.43 中提琴或大提琴獨奏曲（1988）；《留傘調：變奏與主題》Op.44 無伴奏小提琴獨奏曲（1991）；《中國民歌鋼琴曲第三本》給青年的 10 首曲子：包括 1.《草螟弄雞公：變奏與主題》Op.46 鋼琴曲（1993）等。

五、室內樂：《小奏鳴曲》Op.3 為小提琴與鋼琴（1957）；《兩首室樂詩》Op.5：1.《八月二十日夜與翠離同賞庭桂》陳小翠詞，女高音、長笛與鋼琴、2.《昨自海上來》高良留美子日文詞，女高音與絃樂四重奏（1958、1959）；《奏鳴曲》Op.6 為小提琴和鋼琴（1958-1959）；《三重奏：鄉愁三調》Op.7 為小提琴、大提琴和鋼琴（1958）；《長笛、單簧管、小提琴、大提琴和鋼琴的五重奏》Op.10（1960-1987）；《弦樂二章》Op.26 弦樂合奏（1970）；《單簧管和鋼琴的奏鳴曲》Op.27（1972, 1983）；《臺灣》Op.28 為小提琴、單簧管與鋼琴之三重奏（1973）；《臺灣民歌組曲》Op.41 國樂五重奏與打擊樂之作品（1973）；《茉莉花》Op.50 為打擊樂（1988-1995）。

六、管弦樂：《祖國頌之一：光復》Op.11 交響樂團與兒童合唱團（1963、1965）；《中國慶典序曲：錦繡乾坤》Op.18（1980）；《弦樂二章》Op.26 弦樂合奏曲（1970）；《白沙灣》Op.29 交響曲（1974）；《百家春》Op.36 鋼琴與國樂團協奏曲（1981）；《祖國頌之二：二二八》Op.45（1993）；《祖國頌之三：民主》Op.48（1994）。

七、歌劇、舞臺劇：《嫦娥奔月》Op.22 現代舞劇、管弦組曲，電影主題曲（1968）；《桃花開》Op.31民族舞劇、管弦樂曲，為雲門舞集而作（1977）；《白蛇傳》Op.33 歌劇，大荒劇本（1979-1988）；《桃花姑娘》Op.38 民族舞劇、國樂合奏曲（1983）；《陳三五娘》Op.39（1985）民族舞劇、管弦樂曲；《國姓爺鄭成功》Op.51 歌劇（1997-1999/1999）。

註：另有未納入作曲者無編號之作品、改編曲：《西北民謠集》（1965，愛樂書店）、《臺灣民謠集》（1965，愛樂書店）以及多首未出版之編曲。

貳、專書著作

《杜步西研究》（1961，臺北：文星；1983，臺北：百科）；《巴黎樂誌》（1962，臺北：文星；1982，臺北：百科、中華民俗藝術基金會）；《中國音樂往哪裡去？》（1964，臺北：文星；1983，臺北：百科）；《音樂七講》（譯作，史特拉文斯基原著）（1965，臺北：愛樂；1985，臺北：樂韻）；《民族音樂家》（1967，臺北：幼獅）；《西洋音樂研究》（1969，臺北：商務）；《我的音樂生活》（1969，臺北：愛樂）；《現階段臺灣民謠研究》（1969、1986，臺北：樂韻）；《音樂百科手冊》（1969、1974，臺北：全音）；《中國新音樂史話》（1970、1986、1998，臺北：樂韻）；《杜步西》（1971，臺北：希望）；《對位法》（譯作，郭克朗原著）（1974，臺北：全音）；《關於臺灣的民間音樂》（1975，臺北：洪建全文教基金會）；《聞樂零墨》（1975、1983，臺北：百科）；《臺灣高山族民謠集》（1976，南投：臺灣省政府民政廳）；《尋找中國音樂的泉源》（1977，臺北：大林）；《臺灣山地民謠原始音樂集（一）（二）》（1978，南投：臺灣省山地建設學會）；《追尋民族音樂的根》（1979、1986，臺北：樂韻）；《臺灣福佬系民歌》（1982，臺北：百科）；《中國音樂往哪裡去》（1983，臺北：百科）；《中國民族音樂學導論》（1985，臺北：中華民俗藝術基金會）；《音樂的故事》（中國孩子的人文圖書館）（1985，臺北：圖文）；《民族音樂學導論》（1985、1993，臺北：樂韻）；《多采多姿的民俗音樂》（1985，臺北：文建會）；《民族音樂論述稿（一）》（1987，臺北：樂韻）；《民族音樂論述稿（二）》（1988，臺北：樂韻）；《臺中縣音樂發展史》（合著）（1989，臺中縣：臺中縣立文化中心）；《中國的音樂》（中華兒童叢書）（1991，南投：臺灣省政府教育廳）；《臺灣音樂史初稿》（1991，臺北：全音）；《民族音樂論述稿（三）》（1992，臺北：樂韻）；《音樂史論述稿（一）》（1994，臺北：全音）；《音樂史論述稿（二）》（1996，臺北：全音）；《彰化縣音樂發展史》（合著）（1997，彰化：彰化縣立文化中心）；《民族音樂論述稿（四）》（1999，臺北：樂韻）。（陳郁秀、徐麗紗整理，1997 年初訂，2007 年重訂）

徐家駒

（1949.9.8 中國浙江定海）

低音管演奏家、音樂教育家。活躍於國內外管樂演出活動，在 *管樂教育上影響深遠。成長於屏東市，1964 年入臺灣省立屏東高級中學，由學校音樂老師胡季英啓蒙，學習鋼琴及聲樂。1967 年入✚藝專（今 *臺灣藝術大學），師事 *施鼎瑩。四年級暑假時考入 *國防部示範樂隊管弦樂團，期間曾隨馬尼拉交響樂團低音管首席 Ramirz 進修兩個月。1975 年自✚藝專畢業，獲選✚中廣公司主辦的 *樂壇新秀並假✚中廣錄音播出，1976 年與 *中國青年管弦樂團合作演出莫札特（W. A. Mozart）B♭大調低音管協奏曲。1977 年赴德國德特摩西北德音樂學院深造，主修低音管，師事 Helman Jung。其間，曾參加迪波瓦格室內管弦樂團（Tibor Varga Chamber Orchestra），隨團巡迴及定期演奏。

1979 年秋回臺，擔任 *臺北市立交響樂團低音管首席，並籌組 *台北木管五重奏團。推動室內樂演奏與教學，每年定期舉辦室內樂演奏會。1982 年 4 月假 *臺北實踐堂舉行首次獨奏會，爲臺灣有史以來第一次的低音管獨奏會。1983 年重返西德，1984 年獲西德演奏家文憑畢業。回國後仍擔任✚北市交低音管首席，並於 1985、1987 年再次舉行獨奏會。1990 年策劃並籌組臺北獨奏家室內樂團，舉行「春之饗宴」，在臺北、臺中、臺南、彰化等地，舉行室內樂巡迴演出。2001 年受臺南市文化局之邀籌組臺南市立交響樂團，並擔任第一任行政總監至 2003 年初。自 1979 年返國後四十餘年中，共計演出獨奏音樂會 19 場、協奏曲 35 場，室內樂近 250 場。演出之暇，先後任教於 *臺灣師範大學、*中國文化大學、*東吳大學、*輔仁大學、✚藝專、*實踐大學等，教授低音管與室內樂。徐家駒自 1979 年起服務於✚北市交，其間（1986-1989）並曾擔任副團長一職。1996 年起轉任✚臺師大音樂學系專任教授，2004-2010 年受臺北市文化局之邀，借調擔任✚北市交團長，2012 年轉赴 *眞理大學，2012 年 8 月起接任眞理大學音樂應用系專任教授兼系主任。分別於 1988 年以及 2005 年，兩度獲選爲 *臺灣藝術大學傑出楷模校友。目前擔任「徐家駒低音管室內樂團」團長與輔仁大學兼任教授。（呂鈺秀撰）參考資料：117

徐玫玲

（1965.2.7 臺北）

*音樂學學者。五歲時由母親陳敏毓鋼琴啓蒙，高中時隨郭月足學習聲樂。1983 年入 *臺灣師範大學音樂學系，主修聲樂，師事 *李靜美、*鄭秀玲與 *金慶雲，在校表現優異，於 1987 年代表聲樂組參加音樂學系協奏曲之夜。1990 年入德國漢堡大學音樂學研究所，主修系統音樂學，師事音樂心理學與流行音樂文化學者 Helmut Rösing，2000 年取得博士學位（Ph. D.）。2003 年起專任於 *輔仁大學音樂學系，2010-2016 年擔任音樂學系主任，領導系所多組別主修轉型，除古典音樂主修外，亦設立音樂治療、爵士音樂等跨領域學習。開設過之課程包括西洋音樂史、音樂美學、音樂學導論、表演藝術文化生態等，豐富的教學內容與流暢的講說能力，獲得✚輔大教學成果獎，並於 2022 年榮任✚輔大藝術學院院長。研究主題從西方歌劇發展、西方音樂美學之議題出發，探討西方音樂中音樂美學與音樂哲學、絕對音樂與標題音樂、歌劇中音樂與戲劇等之辨證，再到流行音樂的探討、當代音樂等。從 1990 年代起，長期觀察臺灣流行音樂之發展和臺灣當代作曲家之研究，並擔任 *《臺灣音樂百科辭書》（2008）〈流行篇〉主編，參與 2018-2022 年 *《臺灣音樂年鑑》，爲〈流行音樂篇〉主持人，撰寫每一年度的〈流行音樂年度活動觀察與評介〉，爲音樂學界研究流行音樂與當代作曲家之代表學者之一。

近年來研究重心與發表相關的學術論文，包括日治時期至 1990 年代流行音樂論述、全方

位音樂人許石（參見❹）的研究、戰後翻唱歌曲、以洪小喬開啓的「唱自己的歌」之校園歌曲〔參見❹ 校園民歌〕風潮，再到臺灣當代音樂鮮少被論及的 *呂泉生 1940 年代的合唱活動，與 *陳泗治的音樂生命史。除此之外，亦展現執行策展之長才，包括李行以電影音樂觀點之「禮讚李行」（2011）、文夏（參見❹）生前唯一之「人間國寶——文夏回顧展」（2011）、美黛（參見❹）「意難忘——美黛歌唱故事特展」（2018）、許石「臺灣音樂家許石百歲冥誕紀念特展」（2019）、「上帝與家園的浪漫——陳泗治逝世三十周年紀念特展」（2022）。重要論文有〈流行音樂在台灣——發展、反思和與社會變遷的交錯〉、〈莊歌劇的歷史回顧〉、〈音樂中的本尊與分身——音樂評論與音樂美學〉、〈《亞細亞的孤兒》vs.《向前走》——談臺灣流行音樂研究的瓶頸與願景〉、〈用《上帝的羔羊》歌頌上帝：陳泗治〉、〈意與象之間——馬水龍音樂作品中視覺聯想之初探〉、〈西洋音樂美學發展之辯證〉、〈日治時期至 1975 年間台灣流行歌曲音樂風格論述——擺盪於傳統歌樂與流行之間〉及〈從『台灣鄉土交響曲』論許石民歌採集與音樂紀錄脈絡〉；重要專書及編著有《臺灣的音樂》、《解析臺灣流行歌曲：鄉愁翻轉與逆襲》；主編《許石百歲冥誕紀念專刊》等。（陳麗琦撰）

許明鐘

（1955.12.28 新竹）

作曲家、音樂理論家。1978 年畢業於中國文化學院（今 *中國文化大學）音樂學系西樂組，主修鋼琴，副修理論作曲。鋼琴師事盧俊政、郭建玲及許鴻玉，在校期間曾擔任華岡交響樂團大提琴手。畢業後，於 1979 年返回母校擔任助教、兼任華岡藝術中學（今 *華岡藝術學校）教師，同時擔任 *台北愛樂合唱團伴奏（1979-1980）。之後進入馬里蘭大學深造，主修理論作曲，隨 Lawrence Moss 和 Mark Wilson 兩位學習。1984 年獲得音樂碩士學位後，繼續攻讀博士學位。修習博士期間另擔任該校舞蹈系鋼琴伴奏之職（1986-1988）。1988 年獲音樂

藝術博士學位返國。回國後曾於多所大專院校任教，包括實踐管理學院（今 *實踐大學）音樂學系（1988-1990）、✚文大西樂學系（1988-1998）、✚台南家專（今 *台南應用科技大學）音樂科（1988-1998，曾擔任科主任）、✚文大藝術學研究所（1998-2000）、*輔仁大學音樂學系（1988-2000，曾擔任系主任職務），以及 *臺北藝術大學音樂學系（1992-）等校，教授作曲及音樂理論相關課程。創作之作品曾獲得美國華盛頓國際弦樂四重奏作曲比賽第二獎（1988）、東德得勒斯登韋伯音樂節國際弦樂四重奏作曲比賽第三獎（1989）。此外其研究著作獲✚輔大教師及研究人員研究成果之獎勵（2002、2003）。代表著作包括〈巴哈三聲部創意曲第九首 f 小調解析〉（1990）、〈現代西方音樂創作理念素描〉（1994）、《音樂能力測試題集》陳藍谷主編，邱垂堂、許明鐘、呂文慈編輯（2001）。（陳威仰撰）

重要作品

管弦樂曲：《元宵》（1988）、《生之頌》（1996）、《Lus'an》（2007）；合唱曲：《如霧起時》（1987）、《寶寶的小世界》（1988）；室內樂及各項樂器獨奏曲多首代表。

許瑞坤

（1951.11.8 嘉義）

民族音樂學者。*臺灣師範大學音樂學系畢業，主修小提琴。1983 年進入✚臺師大音樂學系研究所，專攻 *音樂學，以論文〈臺灣北部天師正乙派道教齋醮科儀唱曲之研究〉（1987）取得音樂學碩士學位，1989 年任✚臺師大音樂學系講師；後赴法，就讀巴黎第八大學美學與藝術研究所，以論文 La musique taoïst à Taïwan – Une troisième secte révéllée par la musique liturgique（1999）獲音樂學博士。回國後仍於✚臺師大任教，繼續致力於民族音樂學研究，曾任✚臺師大民族音樂研究所所長、*中華民國民族音樂學會第 4 屆及第 5 屆常務理事，致力於臺灣原住民、宗教儀式、傳統音樂，以及保存臺灣音樂文獻之研究。著有《論樂集》（1993）、《音樂學導論》（1993）、《東港迎

王祭典中齋醮科儀音樂之研究》（1994）、《貝爾格歌劇「伍采克」之研究》（2001）、《音樂、文化與美學》（2004）等論著。2000 年與 *許常惠共同主持國家講座研究計畫「日治時期音樂文獻蒐集整理彙編」，2007 年更推動許常惠音樂資料典藏數位化計畫（2007-2008），並舉辦「音樂科技與東亞傳統音樂」96 年度臺法幽蘭計畫雙邊學術交流研討會（2007）。曾任❖臺師大音樂學系及民族音樂學研究所專任教授，兼該校藝術學院及音樂學院院長、*中華民國（臺灣）民族音樂學會第 6 屆理事長。
（編輯室）

許双亮

（1959.10.2 新竹）

長號演奏家、指揮、作編曲家、音樂文字工作者。出生於竹東鎮的客家家庭，小學時因參加「兒童樂隊」吹奏直笛開始接觸音樂，在竹東國中管樂隊吹低音號，從此和管樂結下不解之緣，1974 年考取❖臺北師專（今 *臺北教育大學）普通師資科，改吹次中音薩克管，進而擔任學生指揮，於 1977 年考入剛成立的 *幼獅管樂團。同年以水彩畫獲得「全國青年書畫展」優等獎，師專四年級選修「美勞組」，1978 年作品入選「全省美展」。

十九歲時隨張伯州學習長號，1979 年考入 *國防部示範樂隊，1981 年退伍，同年考進 *臺北市立交響樂團，1982 年與同事合組「臺北銅管五重奏」，1984 年隨美籍長號教授斯圖亞特（D. Stuart）學長號、並隨 *張邦彥學作曲。1985 年考取法國政府獎學金，赴法國巴黎師範音樂院深造，師事杜龍教授（J. Toulon），1987 年獲長號演奏家文憑及室內樂高級文憑，均以「評審一致通過並加恭賀」的成績畢業，是該校最高榮譽。同年返國任❖北市交首席長號，並任教於 *臺北市立教育大學（今 *臺北市立大學）、❖國北教大、*輔仁大學、及 *臺灣藝術大學音樂系。2004 至 2009 年任❖北市交演奏組主任。

除演奏與教學外，也積極推廣 *管樂教育，1988 年參與「中華民國管樂協會」的成立，擔

任常務理事，參與推動臺灣管樂團隊的轉型。1993 年為宜蘭縣政府教育局撰寫「管樂發展十年計畫」，成為日後宜蘭管樂發展的藍圖。並致力經營樂團，先後發起成立臺北市教師管樂團（1995）、蘭陽管樂團（1999）、臺北市立交響樂團附設管樂團（2002-2014 任指揮，後更名為 TSO 管樂團）、臺北市信義區管樂團（2006）及風之香頌法式管樂團（2007）。

曾在 *台北愛樂電臺【參見台北愛樂廣播股份有限公司】製作、主持「管，它是什麼聲音」管樂節目，擔任❖北市交「育藝深遠」音樂會主持人超過百場。2014 年「臺北銅管五重奏」受邀在國慶大會之「國慶禮讚」表演，同年自❖北市交退休。2016 年受 *真理大學音樂應用學系聘為專任副教授，現為該系系主任。許氏為國內很受歡迎的作、編曲家，有管弦樂、管樂團及室內樂作編曲數百首，作品曾多次被選為全國音樂比賽【參見全國學生音樂比賽】指定曲。2010 年受 *臺灣交響樂團委託，為慶祝建國百年創作管樂合奏曲《土地之戀》。曾任 *《音樂時代》雜誌專欄作家，2009 年出版《管樂合奏的歷史》，2010 年出版《近代管樂團的形成與發展》、《管樂界巡禮》專書，2016 年出版《銅管五重奏名曲集》。（林雅婷撰）

徐頌仁

（1941.9.1 花蓮—2013.10.5 臺北）

指揮家、作曲家與鋼琴家。自幼隨毛克禮（D. MacLeod）夫人及金保宜學習鋼琴，後隨 *蕭而化學習作曲，畢業於❖臺大哲學學系。在校時曾舉行多次鋼琴演奏，1968 年赴西德，先在雷根斯堡及波昂修宗教音樂及音樂學，後獲西德國家獎學金，就讀於科隆音樂院。在校期間就以演奏指揮及發表作品備受評論家之推崇。1974 年以最優異成績畢業，並在多特蒙及卡斯魯歌劇院服務。1976 年回國任教於 *東吳大學，並擔任 *臺北市立交響樂團指揮。1983 年至今，任教於 *藝術學院（今 *臺北藝術大學）音樂學系，並擔任該校管弦樂團指揮。1993 年至 1996 年間，擔任藝術學院音樂學系主任。

曾發表的作品有多首鋼琴曲、小提琴奏鳴曲、藝術歌曲及管弦樂《隨想競奏曲》、《鋼琴協奏曲》（1985）、鋼琴三重奏《民謠》（2001，臺北：全音）。重要著作有《音樂美學》、《歐洲樂團之形成與配器之發展》（1983）及《音樂演奏的實際探討》（1992）等。（顏綠芬撰）

重要作品

《隨想競奏曲》、《鋼琴協奏曲》（1985）、鋼琴三重奏《民謠》（2001）。（顏綠芬整理）

X

當代篇

●徐松榮

徐松榮

（1941.5.6 苗栗—2012.9.2 臺北）

作曲家、音樂教育家。對於臺灣傳統戲曲音樂的興趣傳承自父親徐雲鼎。1957 年考入✚臺北師範音樂科（今 *臺北教育大學），獲得 *康謳在音樂理論方面的教導，1960 年，畢業後任教於臺北縣九份國校、苗栗縣南庄田美國小、頭份六和國小、苗栗頭份大成中學。1990 年退休。曾與王重義、劉五男（參見●）、盧俊政、李奎然（參見❹）等人組成 *五人樂集，發表鋼琴小品《想像中的荒山之夜》（1963）、《虞美人》（1965）以及《第四號鋼琴組曲》（1965）中的三首〈小丑的舞蹈〉（1965）、〈愉快的小偷〉（1965）、〈愚笨的大力士〉。1967 年參與由 *許常惠、*史惟亮帶領的「民歌採集隊」【參見●民歌採集運動】。經常應各種需求與委託而創作音樂，作品從兒歌彈唱、獨奏（唱）、室內樂、到交響曲無所不包。作品曾獲 *行政院文化建設委員會（今 *行政院文化部）民國 82、83 年度徵選音樂創作「管弦樂與協奏曲類」入圍、教育部文藝創作獎第二名，並於國內外演出，創作或重新編寫大量的，以客家或客家民謠為主題的作品。如《木管五重奏（二）客家民歌》Op.92（1990-1998）、《客家山歌組曲》Op.95（1991）、《客家山歌隨想曲》Op.95B（1996）、《木管五重奏（三）獅頭山之歌》Op.108（1998）、《千禧、客家、舞春秋》Op.110（1999）等大型作品，都以客家民歌【參見●客家山歌】作為素材，藉著變化多端的配器法以及豐富的音響色彩，創作出客家風味的純器樂音樂。客家歌曲創作則是他努力

的另一目標：例如〈送郎送到五里亭〉（2000）、〈藤纏樹〉（2003）是以客家古詩譜寫的歌曲，《月光華華》（1978）、《火車四角無四方》（2003）、〈遽遽睡〉（2002）、〈阿鷺箭〉（2001）等則為童聲合唱曲。1996 年後，在好友直笛教育家林鎧陳的委託與影響之下，徐松榮為直笛創作、編曲不下 400 首，並有著作《兒童樂隊的組織與編曲》、《為高音直笛和中音直笛的重奏曲集》、《直笛合奏簡易編曲法》等。（吳榮順撰）參考資料：37

重要作品

一、器樂：鋼琴小品 2 首：《想像中的荒山之夜》（1963）、《虞美人》（1965）《鋼琴組曲》（1965）：〈小丑的舞蹈〉、〈愉快的小偷〉、〈愚笨的大力士〉；《弦樂四重奏（二）雷驤主題》（1973）；《雙簧管五重奏（一）》（1974）；《根據中國民謠為小朋友改編的三十首鋼琴聯彈》（1977）；《長笛奏鳴曲》（1979）；《弦樂四重奏（五）慰父靈》（1979-1980）；《木管五重奏（一）》（1982）；《木管五重奏（二）客家民歌》（1990-1998）；《大頂子山喲高又高》直笛合奏曲，改編自黑龍江赫哲民歌（1992）；《第一交響曲》（1993）；《直笛獨奏曲圓舞曲》（1994）；《兩支長笛和鋼琴三重奏》（1995）；《新西遊記》直笛合奏曲（1995）；《單簧管五重奏（二）》（1996）；《這還是頭一遭》直笛合奏曲（1997）；《高音直笛小協奏曲》（1997-1998）；《木管五重奏（三）獅頭山之歌》（2000）；《第二首高音直笛小協奏曲》（2000）；《直笛隨想曲》；《大眼晴令》直笛獨奏曲，改編自青海花兒。

二、兒童舞劇：《青鳥》（1965、1993）。

三、國樂：國樂合奏曲《看山》（1987）；國樂合奏曲《終旅》（1989-1995）；國樂小合奏《情歌》（1992）；國樂合奏曲《感情三章》：1.〈悲愁〉、2.〈愛情〉、3.〈喜樂〉。

四、聲樂：聲樂曲〈菩薩蠻〉（1968）；兒童合唱曲《杜梨兒樹嘩啦喇》（1978）；客語歌曲〈月光華華〉（1978）；聲樂曲〈海〉（1980）；《飲馬長城窟行》由女中、男中、男低音獨唱與混聲四部合唱演唱（1980）；聲樂曲〈搖籃〉（1981）；獨唱曲〈陽關三疊〉（1982）；客家歌曲〈火車係麼個〉（1991）；〈海邊的蒲公英〉（1992）；客家童謠〈火燄蟲

（1993）；〈燕燕〉（1996）；男中音獨唱曲〈蒹葭〉
（1996）；2 首客家山歌〈病子歌〉與〈老山歌〉
（1997）；混聲四部合唱《蓼莪》（1997）；女生三
重唱〈桃天〉；客家歌曲〈催眠曲〉等。（編輯室）

薛耀武

（1928.8.25 中國河南確山縣—2004.7.12 高雄）
單簧管演奏家、音樂教育家。1945 年受 *施鼎
瑩影響，開始踏上單簧管音樂之路。隨後考入
軍政部陸軍軍樂學校，師從維爾尼克（俄國皇
家樂團單簧管首席）學習。1949 年國民政府遷
臺後，應聘擔任 ✛省交（今 *臺灣交響樂團）
單簧管首席。於此期間，爲拓展當時艱困的木
管教育環境，兼修習雙簧管與長笛演奏技巧，
奠定木管演奏的深厚基礎。1972 年，榮獲美國
洛克斐勒教育基金會獎助，再度赴美進修單簧
管演奏，於南加州大學、印第安納大學以及費
城等地，師事 Mitchell Larie、Anthony Giglotti、
Bernard Portnoy 等教授。1973 年返臺，教育臺
灣音樂後進不遺餘力，曾先後擔任 *臺灣師範
大學、✛藝專（今 *臺灣藝術大學）、中國文化
學院（今 *中國文化大學）、*東吳大學以及 *光
仁中小學音樂班等教職。目前活躍於臺灣樂壇
之木管演奏家如 *徐家駒、陳威稜、樊曼儂皆
出自其門下，後來轉行的包括 *朱宗慶、*陳澄
雄、何康國以及張佳韻等，也都受其栽培與提
攜。其子薛和璧亦是出色的大提琴演奏家。退
休後定居高雄，2004 年 7 月 12 日因肝炎末期
引發肺衰竭病逝於高雄長庚醫院，享年七十六
歲〔參見管樂教育、軍樂〕。（陳威仰撰）參考資
料：117

Y

顏綠芬

（1954.10.29 彰化）

*音樂學家、音樂評論家。以 Yen Lü-Fen 之名為國際所熟悉。彰化民生國校畢業後，以榜首考上省立彰化女子中學初中部，後直升該校高中部。1977 年 *東吳

大學音樂學系畢業後，擔任 *亞洲作曲家聯盟中華總會秘書，同時編纂《雅歌月刊》，並在高中兼課。1978 年秋入柏林工業大學音樂學研究所，師事音樂學權威 Carl Dahlhaus、Helga de la Motte 等；同時至柏林藝術學院（今柏林藝術大學）、柏林自由大學修習音樂理論和其他課程，師事 Clemens Kuhn（音樂理論）、Rudolph Stephan（新維也納樂派專家）、Josef Kuckertz（亞洲音樂專家）等，先後主修歷史音樂學、民族音樂學，副修文化人類學。1988 年獲博士學位（Ph. D.），1990 年秋回臺，1991 春開始任職於 *藝術學院（今 *臺北藝術大學）至退休。曾擔任該校音樂學系主任、教務長、校務研究發展中心主任、師資培育中心主任、通識教育委員會主委、《關渡音樂學刊》創刊號主編等。1999 年獲✚國科會補助，赴德研究音樂評論。曾獲✚國科會甲種研究獎（89 學年度）、彰化女中傑出校友。另外亦曾擔任✚新聞局 *金曲獎評審、*金鼎獎評審、*文化建設基金會委員、*國家音樂廳評議委員、✚國科會公共藝術審議委員會委員、高中音樂課本審定委員會主委、教育部大學評

鑑委員、*臺灣藝術教育館節目審議委員、高中音樂學科中心諮詢委員等。2004 年受教育部委託，主持「歐洲藝術學院學位及文憑參考名冊──德奧瑞」研究案，促使國內重視歐洲藝術文憑。2006 年秋卸下行政主管兼職，專注於教學與研究。教授課程及研究領域：20 世紀音樂、民族音樂學導論、臺灣音樂史、歌仔戲音樂【參見●歌仔戲】、音樂評論、音樂學的理論與方法、音樂理論與實際、浪漫主義、歌劇鑑賞等。2016-2022 年受聘為 *國家文化藝術基金會董事。近年來擔任教育部本土文化推動會和藝術教育推動會委員、*行政院文化部「重建臺灣音樂史」計畫主持人、✚文資局審議委員等。研究主軸從民族音樂到 20 世紀音樂，以及臺灣當代音樂生態和創作潮流【參見現代音樂】，經常發表音樂評論相關論述。重要期刊論文有〈論歌仔戲唱腔從民歌、說唱至戲曲音樂的蛻變──以哭調連曲體為例〉、〈阿班・貝爾格從自由調性過度至十二音音樂的《室內樂協奏曲》作品探討〉、〈德國音樂評論的歷史回顧〉、〈臺灣戰後初期（1945-1960）音樂期刊概述〉、The Recognition of European Artistic Degrees and Talent Employment（*Taiwan News*）、〈蕭泰然的音樂創作與重要作品分析〉、〈臺語藝術歌曲初探〉、〈論音樂與國家認同的關係〉、〈大中國主義下的臺灣音樂創作〉、〈馬水龍的文化觀與音樂教育理念的實踐〉、〈從音樂產業看 1950 年代臺灣音樂文化的多元性〉、〈民族主義在音樂上的昔今〉、〈解嚴三十年臺灣音樂生態變遷〉。重要專書著作及編著有《音樂欣賞》、《音樂評論》、《臺灣的真情樂章──郭芝苑》、《臺灣的音樂》；主編《臺灣當代作曲家》、《唱──故鄉的歌》、《重建台灣音樂史論文集》2017-2022、《賴德和的音樂人生》。（車炎江整理）

顏廷階

（1920.5.3 印尼士甲巫眉 Sukabumi－2010）

音樂教育家、音樂學者、聲樂家。1928 年前往中國廈門就學。1938 年考入上海美術專科學校音樂系，師事俄籍教授馬森（Alexandre Mas-

chin）學習聲樂；跟隨邵家光學習鋼琴、劉偉佐習小提琴、宋壽昌習理論課程。1941 年考入➕上海音專，師事蘇石林（W. G. Shusailin）。1942 年，因中日戰爭關係離開上海，進入➕福建音專借讀，師事薛奇逢習聲樂，

同時隨 Clara Mancjrk 習鋼琴、更拜於 *蔡繼琨、*蕭而化、繆天瑞、陸華柏諸教授門下學習理論作曲。隨 *王沛綸學習合唱指揮。1945 年畢業後，應聘於廈門集美高級中學任音樂教師，首創「集美學校聯合合唱團」。1947 年 9 月應聘杭州筧橋「中國空軍軍官學校」音樂教官，並創立「中國空軍軍官學校合唱團」，兼任杭州中央訓練團少校音樂教官。1950 年受聘為臺灣省立高雄中學、高雄女子中學音樂教師，成立「高雄青年合唱團」。1951 年應聘➕省交（今 *臺灣交響樂團）研究部主任，兼合唱隊指揮。同年聖誕節歸入天主教，聖名本篤（Benedict），指揮「南堂聖詠團」達七年之久。1952 年策劃➕省交首創巡迴演奏。同年 8 月，兼任臺北美國新聞處文化組音樂節目主持人，連續達八年之久。撰寫名作曲家樂曲說明數千首。同年被選為 *中華民國音樂學會理事迄今（2008 年）。1956 年協助 *申學庸創辦➕藝專（今 *臺灣藝術大學），受聘兼任講師。同年著作《音樂概論》。編譯《世界名曲說明》三冊（省交團史館室保存）。1962 年協助申學庸創立中國文化學院（今 *中國文化大學）音樂學系，受聘兼任副教授，並著作《音樂欣賞》一冊。1969 年兼任 *國立藝術館（今 *臺灣藝術教育館）研究員，連續七屆創辦全國大專院校音樂科系教授暨交響樂團聯合公演。1970 年創辦➕台南家專（今 *台南應用科技大學）音樂科，受聘為教授兼主任，歷時七年。1977 年至臺北➕女師專（今 *臺北市立大學）擔任音樂科教授。1986 年校訂王沛綸遺稿《歌劇辭典》完稿。1992 年完成《中

國現代音樂家傳略》文稿之著作。（陳威仰撰）

楊聰賢

（1952.12.8 屏東）

作曲家。五歲時開始接觸鋼琴，但少年時期隨家人輾轉遷徙於桃園新屋、雲林斗六等地，音樂的學習難稱嚴謹，直至就讀於臺中衛道中學時，與彼時剛回國的鋼琴家陳盤安學習，始開啓音樂的專業陶成。進入 *東海大學音樂系後，以主修鋼琴之姿先後跟隨 *羅芳華和周唐可學習，並隨 *司徒興城學習大提琴。然而透過駱維道（參見 ●）的鼓勵，遂興起學習作曲之心，大三時斷斷續續地接受 *史惟亮的個別指導，再經 *賴德和老師的鼓勵，從事作曲的意向乃初步成形。

1977 年服完兵役後，楊聰賢前往美國加州大學聖塔芭芭拉分校進修，二年後獲碩士學位。隨後前往麻州布蘭迪斯大學，受教於波伊坎（Martin Boykan, 1931.4.12-2021.3.6），1987 年提交以 Webern Symphony: beyond Palindromes and Canons（魏本交響曲：超越迴文與卡農）為題的論文，獲得音樂理論與作曲哲學博士學位，並展開教學生涯。他先在緬因州的貝茲學院（Bates College）與鮑登學院（Bowdoin College）、以及新墨西哥州的聯合世界書院（United World College-USA）等機構任教，1991 年回國後，又於 *東吳大學音樂系（1991-1995）、交通大學（今 *陽明交通大學）應用藝術研究所（1995-2003）與 *臺北藝術大學音樂學系（2003-2017）執教，一生以嚴謹的態度作育英才無數，深得學生同儕敬重。期間創作持續積累，曾獲東元科技獎人文類文藝獎（2003）與 *吳三連獎（藝術獎音樂類）（2010）等榮譽肯定。

楊聰賢的音樂創作動機大抵來自對生命的反思，並透過文學作品拓展視野與建構對話，某種程度地在絕對性表情與指涉性表情之間徘徊與調解。他是少數傳承第二維也納樂派魏本（Anton Webern, 1883-1945）系譜的臺灣作曲家，在此傳承之下的總體創作，從未失去半音（或二度與相關音程）優勢性的特色。早期在

布蘭迪斯大學所受的訓練與回國後的進一步探索（約1979-1995），堪稱其音列學習與成熟的過程，其中《讚竹》（為長笛獨奏，1991）是十二音列寫作中最為複雜的作品之一，《聆》（為鐵琴獨奏，1995）與《悲歌》（為中提琴獨奏、弦樂團、豎琴、擊樂，1995）則標誌著嚴格使用此類語彙的終版演示。

楊聰賢自返臺後，除了確認「創作本身是生命的體現」之外，其創作挑戰更多來自於對時代與社會的回應需求。所幸，長久以來閱讀日本作家川端康成（1899-1972）、捷克作家米蘭·昆德拉（Milan Kundera, 1929-）與義大利作家卡爾維諾（Italo Calvino, 1923-1985）等人的作品，給予其創作啟發性的影響。楊經常思索音樂與文學之間牽涉到的「敘述策略」，包括素材運用、指涉性表情、以及與敘述相關的議題。其受到卡爾維諾影響、具自由解放之意的《如果在多夜，一個歌者……》（2002），即具有里程碑之意義，第10屆東元科技獎的頒獎文獻指出，「南管音樂隱隱約約地穿梭在時而引用調性音樂的現代語法中，並在樂曲終了時以恆春民謠〈思想起〉呼應之前許多的暗喻，進而形成一首虛實交替且具豐富意象的後現代作品」。另一更為關鍵的驅動性人物，是臺灣作家舞鶴（本名陳國城，1951-）。楊聰賢2000年在臺北誠品初讀作家的《餘生》，為其內容與力量所震懾。舞鶴的敘事作品極具藝術性地傳達出作曲者未能出席與親近的歷史場域，故激發其飽滿的情感動力，而產生諸多具展望性的佳作：為雙簧管與預製錄音的《含悲調》（2006）；為單簧管獨奏的《舞亂·歌·迷鶴》（2007）；管弦樂曲《山水舞鶴：幾近無言的表情世界》（2019）；為女高音、單簧管、鋼琴的《亂之迷》（2021）等，呈現作曲家為達到「書寫的自由」之境地的企圖心。

誠如吳三連獎評定書所寫道：「楊聰賢的音樂是以內斂自省的態度、細緻雕鑿地刻畫自我的生命感懷。其音樂作品中多採非直線式發展，不營造高潮，相反地，以一種模糊、多焦點的美學觀作為創作基礎，這些觀點是他從古典詩詞美學上深刻反省所得。古典詩詞中的象

微、比擬、並置、用典等手法，接軌到後現代文化氛圍，展現了更寬闊的創作視野。」他試圖將大環境中的創傷的氣味、人性的幽暗，抑或是希望的幽微之光，內化成為一種饒富深刻意義的作品，其嚴肅、高純粹度的表現在臺灣音樂界獨樹一幟。（彭宇薰撰）

重要作品

一、管弦樂與協奏曲

《那些漂泊的年月》為管弦樂團（1992；管弦樂配器完成於2021）；《鋼琴小協奏曲》為鋼琴與管弦樂團（1999）；《傷逝》為管弦樂團（2005，獲國藝會補助）；《組曲：一些關於遺忘的變奏》單簧管、大鍵琴、室內管弦樂團（2009；2021改寫成另一版本《相伴：一些關於遺忘的變奏》）；《失落之歌：雙簧管協奏曲》雙簧管與管弦樂團（2010）；《山水舞鶴：幾近無言的表情世界》管弦樂團（2019）；《相伴：一些關於遺忘的變奏》單簧管、鋼琴、室內管弦樂團（2021；改寫自2009《組曲：一些關於遺忘的變奏》）。

二、聲樂作品（含合唱曲）

《樵夫之歌》女高音與鋼琴（1981）；《日本山水》為女高音、長笛、低音豎笛、鋼琴（1982）；《禱後安魂》為女高音、豎笛、大提琴、定音鼓（1985；1987春重新配器後納入《悼與安魂》為其最後樂章）；《悼與安魂》為女高音、雙簧管、豎琴、中提琴、大提琴、低音提琴、定音鼓與擊樂（1988）；《四首俳句》為女低音與低音管（1996）；《千禧之歌》為女高音、長笛、小提琴、鐵琴、豎琴（2000）；《三首魯凱情歌》混聲合唱與擴音吉他（2007）；《殼牌故事館》女高音與鋼琴（2016）；《亂之迷》女高音、單簧管、鋼琴（2021）。

三、室內樂

《五曲》大提琴與鋼琴（1980）；《川端康成禮讚》為二長笛、雙簧管、豎笛、法國號、二低音管（1994）；《悲歌》為中提琴獨奏、弦樂（4-2-2-1）、豎琴、擊樂（1995）；《室內樂》為木管五重奏（1996）；《佚名之島1995》為傳統樂器與擊樂：笛/簫、二胡、琵琶、二擊樂（1996）；《弦樂三重奏》為小提琴、中提琴、大提琴（1996）；《印象：兩首間奏》為銅管五重奏（1997）；《陽光下的記憶》為長笛、短笛、中音長笛、豎笛、低音豎笛、鐵琴、

低音木琴、定音鼓、擊樂（1997）;《祭》為擊樂組合（1998）;《弦樂二章》:〈西北有高樓〉、〈小的夜曲〉為弦樂團（1998，獲國藝會補助）;《我曾在風雨中聽見一首來自花園的歌》為豎笛／低音豎笛、小提琴、大提琴、鋼琴（1999;第二樂章結尾修訂於2022入秋）;《小提琴奏鳴曲》為小提琴與鋼琴（2001）;《如果在冬夜，一個歌者……》為女高音、小提琴、雙簧管、鋼琴、擊樂（2002）;《遠邀》為長笛與小提琴（2002）;《（我所記得的）1998年夏》為長笛、豎笛、小提琴、大提琴、豎琴與鋼琴（2003，獲國藝會補助）;《三更擊古》為擊樂五重奏（2003，獲國藝會補助）;《含悲調：給一位雙簧管演奏者的二重奏》雙簧管與預置錄音（2006）;《聲簾之外》為豎琴、鋼琴與7位擊樂演奏者（2006）;《祭景默思》擊樂十重奏（2011）;《弦樂四重奏》小提琴（2）、中提琴、大提琴（2012）;《絃聲餘韻入琴樂》鐵琴、大提琴、低音提琴、豎琴（2013）;《清音擊響聆餘輝》鐵琴與馬林巴木琴二重奏（2016）;《聽風、聽雨、也聽晴》琵琶與十支弦樂（4-3-2-1）（2017）;《……之間……》小提琴與大提琴（2020）。

四、器樂獨奏

《童詩五首》鋼琴曲（1975）;《古樂幻想曲》豎笛（1975）;《讚竹》為長笛（1991）;《琴樂》為豎琴（1993）;《山水寮札記》為鋼琴（1994）;《聆》為鐵琴（1995）;《短歌行》為長號（1997）;《秋（唱·晚）鳴》為定音鼓（2000，獲國藝會補助）;《斷夢殘景》為低音單簧管（2001）;《舞亂·歌·迷鶴》為豎笛（2007）;《流水七絃》大提琴套曲（2020;第4首作於2008年）;《家居樂誌》吉他（2021）。

楊旺順

（1932.11.21）

聖樂作曲家，從事本土詩歌的創作。1973年開始創作出版，直到2006年6月為止，已先後完成出版30集個人創作讚美歌集。楊旺順早年自✛臺北師範（今*臺北教育大學）音樂科及✛藝專（今*臺灣藝術大學）音樂科理論作曲組畢業。曾任中、小學及聖經學院的音樂教師，並多次於聖樂營及聖樂研習班中擔任指揮

法及和聲學講師，又於臺北濟南長老教會擔任詩班指揮長達二十年，及大稻埕長老教會夫婦團契詩班指揮十年。期間先後兼任雙連長老教會婦女合唱團、天母聖道育幼院大詩班及濟南長老教會讚美團契詩班指揮。楊氏曾多次於國內外，舉行個人聖樂作品發表會並擔任指揮，同時錄製唱片及錄影帶專輯。目前仍舊從事聖樂創作，為臺灣及世界華人教會寫作詩歌。其作品共有600多首。其中以《救主降生》及《基督復活》兩部清唱劇受教會界注目。(陳威仰撰)

重要作品

清唱劇：《救主降生》及《基督復活》。

專輯：《母親節頌歌專輯》第5集、《序樂與殿樂專輯》第8集、《祝婚歌專輯》第11集、《兒童詩歌專輯》第12集、《聖誕詩歌專輯》第13集、《喪禮慰歌專輯》第15集、《復活節詩歌專輯》第16集、《宣召詩歌專輯》第17集、《序樂專輯》第21集、《祝福詩歌專輯》第22集、《兒童詩歌專輯》第27集。(陳威仰整理)

楊小佩

（1949.6.2臺北—1990.4.25美國加州）

鋼琴演奏家。籍貫中國廣東，五歲開始學琴，師事周崇淑與*張彩湘，九歲獲全省鋼琴比賽【參見全國學生音樂比賽】第一名。十三歲因被選為音樂資賦優異兒童【參見音樂資賦優異教育】，赴巴黎習樂，隨桑肯（Pierre Sancan）、羅瑞德、梅湘夫人（Yvonne Loriod Messiaen）、卡布士、翟基等人學琴，是巴黎國立高等音樂學院高材生，十六歲以最優首獎畢業，被認為是該校1960年代所造就最成功的鋼琴演奏家之一。獲巴黎音樂院1965年5月的樂理最高獎、1966年3月室內樂首獎、1967年獲第3屆日內瓦國際音樂比賽（Geneva International Music Competition）季軍、1968年獲法國梅湘國際鋼琴比賽第四獎、1972年獲里斯本國際鋼琴比賽（Lisbon International Pianoforte Competition）天才獎，之後並獲英國里茲國際音樂大賽（Leeds International Pianoforte Competition）優勝獎，有鋼琴才女之稱。1973年返國任教於

*臺灣師範大學，不但經常在國內舉行音樂會，也教導學生無數。結婚兩次，但均離異。1979 年移居美國。四十一歲因罹患肺癌過世。逝後捐贈 10 萬美金給巴黎國立高等音樂學院成立獎學金，專門協助在該校學習鋼琴的亞裔學生。執行者爲法國名鋼琴家 Michel Béroff。每年高等音樂學院以獎學金之銀行利息提供學生獎金，並爲得主舉辦音樂會。（呂鈺秀撰）

楊子賢

（1931.4.13 臺南關廟）
小提琴教育家。小提琴啓蒙於父親楊克仁，就讀省立臺南第一中學時，師事林森池，並獲臺灣文化協會主辦之第 1 屆音樂比賽小提琴組第一名〔參見全國學生音樂比賽〕。1951 年進入臺灣省立師範學院（今 *臺灣師範大學）音樂學系，小提琴師事 *戴粹倫。大學時期並參加臺南愛樂人士組成的 *善友管絃樂團，曾演出協奏曲。楊子賢教學嚴謹，強調不斷學習，維持感動之心、求知的精神，鼓勵學生接觸新音樂、新知識，是臺灣早期弦樂教育的拓荒者。曾任教於⊕臺師大、臺北市立師範學院（今 *臺北市立大學）、*實踐大學音樂學系，及 *光仁中小學音樂班、古亭國小、南門國中、⊕師大附中、臺北市立中正高級中學等 *音樂班。其教授子弟無數，現今許多國內外音樂家，如陳慕融（芝加哥交響樂團小提琴首席）、陳立倫（任教於英國北皇家音樂院）；及 *許瑞坤（⊕臺師大民族音樂學教授退休，曾任音樂學院院長）、呂景民（臺灣藝術家交響樂團執行長、指揮）、*鄭立彬（指揮，任教於 *中國文化大學）、黃郁婷（任教於臺北市立大學）、杜沁澐（任教於 *清華大學）、張智欽（臺北市仁愛醫院牙醫，醫聲室內樂團及市民交響樂團首席）等，皆跟隨過楊子賢習琴。（鍾家瑋撰）

陽明交通大學（國立）

音樂研究所於 2000 年正式成立，其前身爲 1992 年交通大學應用藝術研究所之音樂組。從設立至今一直保有以創作起家的精神，並在國內音樂高等教育機構中具有其獨特角色與地位。現今每年招收 20 名碩士生，包含音樂學組、音樂創作組（主修作曲、電子音樂與新音樂劇場）、演奏組（主修鋼琴、弦樂、擊樂與管樂）。

獨立成爲音樂研究所後，除了擴增演奏組的樂器組別外，另增設音樂學組，並於 2005 年新設立音樂科技主修。到了 2008 年，原本的「音樂科技主修」融入由工學院主導的跨領域碩士學程；同時，爲呼應現今展演與創作趨勢之導向與需求，增設「多媒體新音樂主修」與「電子科技音樂主修」。

該所強調音樂創作、研究與演奏之高度互動性：藉由創作、理論與 *音樂學的研究，使演奏組學生成爲具有高度自覺性的演奏者；創作與科技組同學成爲兼具想像力與反省性的創作者；音樂學組同學成爲具有獨立自主、文化反思及體驗的學者；而電子科技音樂以及多媒體新音樂方面則以科技研究爲手段，音樂與科技之高度結合、研究和創作爲主體。

畢業校友多分布於各大專院校、高國中、小學及各大職業樂團服務。歷任所長：*吳丁連、周英雄、辛幸純。現任所長爲李俊穎。（編輯室）

《閹雞》

戲劇作品。原著爲張文環（1909.10.10-1978.2.12）短篇小說，1943 年林摶秋（1920.10.6-1998.4.4）改編爲劇本後，由「厚生演劇研究會」公演，*呂泉生編寫全劇配樂。故事內容如下：林清標與鄭三桂因爲聽說鐵路支線要延伸到 SS 庄，藉由清標女兒月里和三桂之子阿勇的婚姻，將自己原有的貨運行與漢藥店和對方交換。之後清標的漢藥店生意興旺，三桂卻家道中落，阿勇患病變成癡呆。月里到李家幫傭，與腳有殘疾的阿凜墜入愛河，因不見容於村民，最後雙雙殉情。小說生動地刻畫了臺灣在日治大正初期的社會，所面臨的轉型與衝突。呂泉生以所採

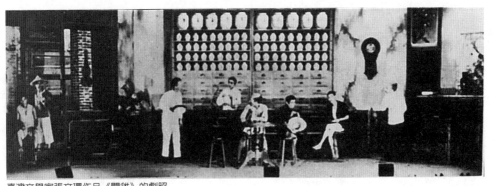

臺灣文學家張文環作品《閹雞》的劇照

集的民間曲調【百家春】（參見●）、〈留傘曲〉、〈採茶歌〉【參見●採茶歌】、〈六月田水〉、〈一隻鳥仔哮救救〉（參見●）、〈丟丟銅仔〉（參見●）、〈農村酒歌〉等為素材，運用合唱與管弦樂伴奏並重的方式進行，合唱團部分以＊厚生合唱團為班底，管弦樂手則公開招募。1943 年 9 月 2 日，《閹雞》於臺北永樂座首演時【參見●內臺戲】，由於演唱臺灣歌謠，觀眾反應熱烈，但是觸犯了日本政府不得演唱臺灣歌謠的禁令，因此第二天之後的演出，被迫將演唱的部分以日文歌曲替之。這是第一齣以臺灣民謠為素材的新劇配樂，透過合唱與管弦樂來表現磅礴的氣勢，是頗具前瞻性的創舉，更成為臺灣音樂史上劃時代的演出。（蔣茉春撰）

姚世澤

（1941.2.4 新竹）

音樂教育家。1959 年畢業於●新竹師範（今＊清華大學），在校期間開啟對音樂之興趣，隨後分發至新竹縣寶山鄉新城國民學校任教，1962年轉調至竹北鄉鳳岡國民學校。1963-1967 年間，辭去小學教職進入＊臺灣師範大學音樂學系進修，畢業後分發至臺北市立仁愛國中擔任專任音樂教師。1973 年應●臺師大音樂學系主任＊張錦鴻之邀，返回母系任教，1980 至1982 年間赴紐約州立大學進修並獲音樂教育碩士學位，1986 年再次赴美深造，於印第安納州的州立博爾大學攻讀博士學位，1990 年學成歸國，教授音樂教育碩士班，所指導碩士及博士

學位論文計 50 餘篇。姚氏學術著作為國內音樂教育研究重要參考書籍，包括《音樂教育與音樂行為理論基礎及方法論》（1993）、《音樂教育論述集》（1993）、《現代音樂教育學新論》（2004）等著述。另亦發表音樂教育及資優教育論述 30 餘篇，並擔任教育部多項全國性之音樂教育課程規劃或評鑑之專案主持人，開展國內音樂教育學術研究風氣。2001 年更積極協助●臺師大音樂學系籌設國內首屆音樂教育博士班。姚氏長期努力耕耘音樂教育，於 2005年榮膺任教四十年資深優良教師之國家表揚，2006 年退休後轉任明道大學講座教授。2007年擔任交通大學（今＊陽明交通大學）校務策略顧問及「藝術科技學院」籌設委員會召集人，持續推動藝術教育現代化跨領域之整合與創新。（吳舜文撰）

《樂樂樂》

《樂樂樂》的讀音為「要悅勒」，意指「喜愛音樂是一件快樂的事，也可以說一個喜愛音樂的人應該是一個快樂的人」。創刊於 1976 年 7月，由＊東吳大學音樂學會發行，主編為錢維倫（第 1 期）、王學英、＊顏綠芬（第 2 期）、邱瑗（第 3 期）。此刊物為每學年出刊一次，目的是希望藉由系刊的發行，讓學生能互相切磋砥礪，視野更寬廣。此刊名是由當時擔任東吳大學音樂學系的系主任黃鳳儀所提。刊物的內容，往往是該期會長的卸任感言、畢業班的畢業感言、該學年重要音樂活動紀實，或是向各指導教授邀稿等。然而也有刊載關於民族音樂

學、西洋音樂史，或是作曲組音樂分析的文章。現已停刊。（黃貞婷撰）參考資料：216

亞藝藝術公司

成立於 1995 年，是國內第一家以專業藝術行政為主導的團隊。本著服務表演藝術工作者的宗旨，亞藝藝術為國內外獨奏家或音樂團體，提供人力及專業的行政能力，安排演出並處理所有相關的行政工作。每年超過一百場的活動，近年來亞藝更參與許多大型國際音樂節的策劃執行工作，以專業的能力、高品質的活動內容、凸顯活動獨特性等等表現，受到各界的肯定與好評。（編輯室）

重要活動

布拉姆斯逝世一百週年活動——室內樂全集、臺灣國際吉他音樂節（1997）；臺灣國際音樂節（花蓮）、仁翔國際音樂節（高雄）、歌劇蝴蝶夫人（1998）；臺灣國際音樂節（新竹）、中國廣播交響樂團巡迴（1999）；臺灣國際木笛音樂季、第 1 屆臺中市爵士音樂節（2003）；第 2 屆臺中市爵士音樂節（2004）；玄音國際音樂節、第 3 屆臺中市爵士音樂節（2005）；臺北燈節節目組、玄音國際音樂節、第 10 屆臺北文化獎、第 4 屆臺中市爵士音樂節（2006）；第 5 屆臺中市爵士音樂節、Taiwan Connection 音樂節（2007）等。

亞洲作曲家聯盟（臺灣總會）

官方對外英文名稱為 Asian Composers' League, Taiwan，國內簡稱曲盟。1970 年代的臺灣開始興起鄉土尋根的風潮，亞洲作曲家們亦在傳統文化與現代文明中反思，期望能走出屬於自己的路，於是「亞洲作曲家聯盟」便在這股風潮中誕生。1973 年成立於香港，最初發起人為作曲家 *許常惠，他於 1971 年 12 月邀集日本作曲家入野義朗、藝術經紀人鍋島吉郎、韓國現代音樂協會會長羅運榮、以及香港作曲家 *林聲翕，在臺北召開首次的籌備會議，他們盼能聯合亞洲各國音樂界，透過演出、新作發表等形式，向西方世界推廣亞洲音樂。於是 ✛曲盟於 1973 年在香港成立，起初只有香港、臺灣、日本等地之作曲家；1974 年在京都舉行第 2 屆

2011 年 11 月 ACL 2011 臺灣大會暨亞太音樂節開幕式

大會，參加的國家地區已增加到 11 個。1975 年在馬尼拉的大會確定了 ✛曲盟的組織與章程。臺灣加入 ✛曲盟之後，1973 年 *中國現代音樂研究會成員遂加入「亞洲作曲家聯盟中華民國總會」，繼續推動現代音樂創作與研究。✛曲盟除了作為亞洲地區作曲家創作交流的園地，也成為亞洲傳統音樂研究、保存與發揚光大的重要組織。亞洲作曲家聯盟中華民國總會歷任理事長包括 *康謳、許常惠、*馬水龍、*許博允、*潘世姬、*潘皇龍、呂文慈、*連憲升等人，對於臺灣當代音樂創作貢獻卓著。2005 年 8 月 15 日，亞洲作曲家聯盟於泰國舉行會員大會，會中通過將會員國「中華民國總會」更名為「臺灣總會」。（卓炎江撰）參考資料：58, 287

葉綠娜

（1955.10.27 高雄湖內文賢村）

鋼琴家、音樂教育家、電臺主持人。六歲習鋼琴，先後受教於陳錦裳、*吳漪曼、*蕭滋、*吳季札等人。1971 年，通過教育部資賦優異學生〔參見音樂資賦優異教育〕甄試，赴薩爾茲堡莫札特音樂學院深造，主修鋼琴，師事 Kurt Leimer 及 Hans Leygraf。1975 年獲演奏家文憑，1976 年進入漢諾威音樂戲劇學院，並於兩年後通過德國國家鋼琴教授甄試（SMP），1978 年秋返臺任教於 *臺灣

師範大學。並於 1984 年再度出國深造，赴美國茱莉亞音樂院進修。

葉綠娜多年來以獨奏、雙鋼琴、伴奏、室內樂等不同演出活躍於國內外樂壇。1983 年獲加拿大 Banff 獎學金，與作曲家約翰‧凱基（John Cage）合作，於藝術節演出大師作品。1996 年與普雷特涅夫（Mikhail Pletnev）指揮的俄羅斯國家管弦樂團合作。曾兩度受邀參加介壽館音樂會〔參見總統府音樂會〕演出，演奏足跡遍及美國、德國、俄國、加勒比海、南美、紐澳、中國、日本等地。1992 年以華人音樂家之姿被收錄在 *Musical America*（表演藝術國際年鑑），並於 2005 年接受 *Taiwan Heute*（今日臺灣）德文專訪。

葉綠娜與夫婿 *魏樂富從 1979 年首次公開演出雙鋼琴起，兩人在推動臺灣雙鋼琴音樂不遺餘力。1990 年共同榮獲第 15 屆 *國家文藝獎（教育部），1995 年兩人共同出版創作作品《魏樂富、葉綠娜雙鋼琴曲集》，1996 年開始主持 *台北愛樂電臺〔參見台北愛樂廣播股份有限公司〕節目「黑白雙人舞」，2010 年以《雙鋼琴 30 週年禮讚》獲得 *金曲獎最佳演奏與最佳古典專輯獎，同年並擔任日本 Sakai 國際鋼琴大賽評審。

葉綠娜個人演奏並錄製許多國人作曲家鋼琴作品，對臺灣音樂的推廣提升，貢獻甚鉅，2009 年錄製《家園的回憶：蕭泰然鋼琴獨奏曲集》，2013 年更以《在野的紅薔薇：郭芝苑鋼琴獨奏曲集》再度獲得 *金曲獎肯定。

演出之餘亦勤於筆耕，由於筆鋒犀利觀點獨特，常於報章雜誌發表評論，包括 *《表演藝術雜誌》等。近年來製作許多音樂節目包括「愛之歌圓舞曲」、「孫叔叔說音樂故事」，以及兒童音樂故事系列「胡桃鉗與老鼠王」、「小丑奇遇記」等。2015 年獲頒教育部藝術教育貢獻獎。

2017 年起開始策劃作曲家鋼琴作品全本演出系列及藝術節，包括「浪漫布拉姆斯」（2017）、「向巴赫致敬」（2019）、「巴赫鋼琴協奏曲」（2020）及「李斯特鋼琴藝術節」（2022），在臺灣鋼琴藝術上扮演著重要推動者的角色。（陳

麗琦整理）

重要作品

一、音樂創作：《魏樂富與葉綠娜雙鋼琴曲集——創作樂譜》（1995，臺北：全音）。

二、有聲專輯：《青春舞曲》、《幻境》雙鋼琴（1987）；《戲，舞》雙鋼琴（1990）；《葉綠娜‧魏樂富 20 週年紀念專輯》（1999）；《童心‧童音》兒童音樂圖畫書（2003）；《舞的四季》（2005）；《雙鋼琴 25 年》（2006）；《家園的回憶——蕭泰然鋼琴獨奏曲集》（2009）；《雙鋼琴 30 週年禮讚》（2010）；《在野的紅薔薇：郭芝苑鋼琴獨奏曲集》、《音飛舞跳的旅程》雙鋼琴（2013）；《鋼琴上的詩人》（2017）。

葉樹涵
（1958.6.9 臺南）

小號演奏家、音樂教育家。中學時代就讀音樂風氣鼎盛的光仁中學〔參見光仁中小學音樂班〕，並拜許德舉為師學習小號。後考入 *臺灣師範大學音樂系，先後參加師大管樂隊、自強管樂團、*幼獅管樂團、*台北世紀交響樂團、*臺北市立交響樂團並多次與各樂團協奏並出國演奏，累積了豐富舞臺經驗。1982 年獲得法國政府獎學金赴法深造，進巴黎高等音樂學院，在兩年間大量吸收歐洲藝術精華。為了賺取生活費，曾在各交響樂團協演亦於巴黎市中心的夜總會打工吹奏小號。1984 年以第一獎（Premier Prix de Trompette）畢業並獲裁判一致通過。同年獲邀赴新加坡交響樂團擔任小號副首席，每周一套曲目，大量累積交響樂團演奏經驗。同時任教於新加坡國立大學及青少年交響樂團。

1986 年受教育部之邀回國擔任 *聯合實驗管弦樂團首席小號及行政負責人，任職期間組織工會提升團員待遇，並於四年後樂團各方面漸趨穩定時辭去行政職務專心演奏工作。自返國後參與過演出無數大型交響樂作品演出，為臺灣交響樂藝術提升做出很大的貢獻。

葉樹涵個人獨奏足跡遍及歐、美、日、韓、東南亞及中國大陸，並經常與國內外知名樂團協奏演出。除了首演各種風格的協奏曲，亦開

啓國內樂器演奏專輯的風潮。1986 年錄製發行
第一張個人專輯唱片即獲 *金鼎獎最佳演奏
獎，1990 年銅管五重奏專輯獲 *金曲獎最佳製
作獎，1996 年再度獲得金鼎獎及之後多次入
圍，至今已商業出版 11 張專輯。1987 年組成
的葉樹涵銅管五重奏是臺灣第一個專業的銅管
室內樂團體，成立以來在國內外演出超過 1,500
場，上山下海在臺灣各地創下記錄，爲愛樂者
帶來美妙的音樂。

從回國後任教於多所大專音樂科系，2005 年
起受聘至母校＋臺師大音樂系，2022 年以教授
職等退休。任教期間多次獲教學優良及服務優
良獎，畢業學生任職國內外交響樂團及教學機
構極受好評。除了教授小號、管樂合奏及爵士
樂演奏，從回國後即擔任＋臺師大管樂隊指揮，
定期舉辦音樂會，指導學生寒假巡迴演奏，四
十餘年未曾間斷。1999 年接任救國團幼獅管樂
團指揮，除了國內各項演出也帶領樂團至世界
各地巡演，引領青年學子熱愛管樂音樂。

葉氏在管樂發展上著力甚深，先後參于籌組
中華民國管樂協會及臺灣管樂協會，並積極參
與國際專業組織，1992 年擔任亞太管樂協會
（Asia Pacific Band Directors Association, APBDA）
執行長，成功在臺北舉行年會，2000 年於臺灣
管樂協會理事長任內再度成功舉辦 APBDA 年
會，並於 2011 年於嘉義市盛大舉辦世界管樂
協會（World Association for Symphonic Bands
and Enesembles）年會，使臺灣的能見度大幅
增加，同時讓國內管樂音樂水準大幅提升〔參
見嘉義市國際管樂節〕。曾擔任嘉義管樂節，
韓國濟州管樂節及日本宮崎街道藝術節藝術顧
問，並獲頒嘉義市市政顧問及濟州道榮譽道民
等榮譽。亦曾多次受邀指揮國內外職業交響樂
團與管樂團。

葉樹涵長期在廣播媒體製作主持音樂節目，
先後在中國廣播公司製播「美妙的管樂世界」
〔參見中國廣播公司調頻廣播與音樂電臺〕及
臺北佳音電台 FM90.9「號角響起」節目。另外
也從事管樂作曲及編曲，多首作品已由德、法
及國內出版商出版。（高信譚撰）

《一九四七序曲》

*蕭泰然創作的管弦樂曲（Op. 56），完成於
1994 年 7 月，1995 年 6 月 3 日首演於美國加
州奧克蘭市克爾文塞門斯劇院。樂曲以 1947
年發生在臺灣的二二八事件爲主軸的標題。全
曲共分爲兩大部分：第一部分爲管弦樂，中庸
的快板（Allegro moderato）a 小調；第二部分
由兩大段合唱組成，C 大調。樂曲一開始以銅
管、低音弦樂帶有附點音符的一段齊奏，加上
定音鼓滾奏，奏出悲壯的吶喊。接著，由小提
琴悠揚奏出的旋律，取材自臺灣民謠【恆春
調】（參見●）；另一首臺灣民謠〈一隻鳥兒哮
救救〉（參見●）亦不時浮現。第二部分先以
鋼琴伴奏女高音獨唱「種一欉樹仔在咱的土
地……」樂段，與合唱團高歌「二二八這一
日……」交替，開啓臺灣詩人李敏勇的〈愛與
希望〉：「種一欉樹仔，在咱的土地，不是爲著
恨，是爲著愛。種一欉樹仔，在咱的土地，不
是爲著死，是爲著希望。二二八這一日，二二
八這一日，你我做伙來思念失去的親人。從每
一片葉仔，愛與希望在成長。樹仔會釘根在咱
的土地，樹仔會伸上咱的天。黑暗的時陣，看
著天星，在樹頂，在閃爍。」之後，樂曲回到
第一部分的樂段。然後合唱團再度唱出「Ilha
Formosa」，緊接著高歌鄭兒玉牧師作詞的〈臺
灣翠青〉：「太平洋西南海邊，美麗島臺灣翠青
翠青。早前受外邦統治，獨立今在出頭天。共
和國憲法的基礎，四族群平等相協助，人類文
化，世界和平，國民向前，貢獻才能。」此曲
被視爲臺灣重要的音樂史詩，近年來經常公開
演出。（顏綠芬撰）參考資料：119

音樂導聆

音樂導聆乃是將講座與音樂會結合的一種欣賞
形式。從最初的音樂欣賞發展至今，分三階段
說明。

一、1960 年代起：文字書面爲主的音樂導
聆

*陳義雄曾編輯 *《愛樂月刊》雜誌與策劃國
際級演奏家來臺演出，如 *馬思聰（1968）。
1938 年開業的 *大陸書局，於 1967 年成立 *全

音樂譜出版社，爲臺灣的西樂推動普及化，包括樂譜、辭典和書籍叢書，組成編輯小組提供翻譯、編撰或國外引進教材及相關書籍，如1972年 *簡明仁 *《全音音樂文摘》；1982年簡明仁策劃、*李哲洋編譯《名曲解說全集》共17冊；1979年 *劉志明《西洋音樂史與風格》的音樂史系列。另外，*邵義強1968年起編譯《名曲淺釋》系列（1969-1974）、《名曲欣賞指引》（1968）以及爲唱片撰寫解說，值得一提的是《世界名歌劇饗宴》，共9冊（1986-1988），是欣賞歌劇的一套完整的導聆書籍。1991-2007年簡明仁策劃邀請 *林勝儀翻譯《作曲家別・名曲解說》共26冊（*美樂出版社）；雜誌方面引進國內外音樂名家的介紹、專訪以及音樂專論，提供讀者豐富的音樂知識，其中有系統的音樂史介紹系列、依曲式類型的樂曲分析說明、按作曲家別的全部作品分析，截至目前爲止，仍是完整的工具書，以上音樂資訊都是臺灣西樂欣賞的重要寶庫。

二、1980到1990年代：解說式音樂會與講座授課的音樂導聆

前述音樂欣賞資源皆以文字書面呈現爲主，雖然有零星的音樂會現場講解，例如陳義雄1961年11月18日爲女豎琴家Mildred Dilling在臺北 *國際學舍舉辦的音樂會便進行豎琴歷史解說，並有示範講座；或1968年8月29及30日兩場Daphne Hellnian Trio音樂會的解說，1976年5月16日維也納名家Joseht Molnar的音樂會解說等。但1980年代開始，甫從維也納大學獲博士學位的 *劉岠渭返臺，積極傳授音樂史、音樂美學的課程，帶領一批批音樂系學生，從文字概念的欣賞轉化成音符的體驗，他獨特的講解方式，融合歷史、風格、曲式並結合美學的欣賞概念帶進愛樂者的心中，大受歡迎。1989年Hiart藝術有聲大學收錄了劉岠渭講課的一系列錄音，2004年劉岠渭成立樂賞文教基金會，並積極製作講座錄影資料，帶給聽眾很好的學習管道。同時，90年代也是講堂林立時期，1995年 *洪建全教育文化基金會的敏隆講堂、1997年誠品書店的敦南誠品講堂，古典專業頻道的 *台北愛樂電臺〔參見台北愛

樂廣播股份有限公司〕（1995），這些都是提供古典音樂愛好者學習的好場合。

三、21世紀：系統性的現場音樂導聆設計

2001年接任 *國家交響樂團（NSO）音樂總監的 *簡文彬，以嶄新的概念來規劃樂季節目，如「發現系列」音樂會安排較陌生的經典作曲家，大大地擴展欣賞範圍，如貝多芬（L. v. Beethoven, 2002）、馬勒（G. Mahler, 2004-2005）、蕭斯塔可維奇（D. Shostakovich, 2005-2006）、理查・史特勞斯（Richard Strauss, 2006-2007）、柴可夫斯基（P. I. Tchaikovsky, 2007-2008）等。此「發現系列」是以作曲家全本的概念來思考，演出前，推出相關講座活動，講座內容含括作曲家的生平與時代背景、音樂風格、樂曲賞析介紹等等，並以套票方式綁定，使樂友在進音樂廳之前已經做足功課，提升聆賞經驗和素質，爲臺灣音樂欣賞活動開創「新」局面，音樂欣賞講座、音樂會前導聆應運而生。除此之外，「發現系列」作曲家都有一本專屬的出版品。

2006年NSO挑戰華格納（R. Wagner）全本《指環》也讓艱澀難懂的華格納樂劇開始在臺灣萌芽。同時，有華格納狂熱愛好者的詹益昌醫師，憑藉本身對華格納的著迷，成立華格納圖書館（2002），企劃一系列完整的《尼布龍指環》的講解活動及出版相關書籍，音樂會和講座的相輔相成已經成爲愛樂者積極參與的活動之一。同年，音樂雜誌 *《謬斯客・古典樂刊》（2006）創立，提供音樂評論、專題、樂壇動態及CD資訊等。

NSO國家交響樂團的「發現系列」開始安排音樂會前的20分鐘導聆，此時開始邀請學者、廣播者或演奏者來擔任導聆角色。2011年NSO規劃「探索頻道系列講座音樂會」邀請學者與樂團團員舉辦解說式音樂會，於舞臺上解說、示範並演出，使講座的形式更多元豐富，或是結合文學、繪畫多元主題，擔任講者如焦元溥、陳漢金、范德騰、車炎江、顏華容等。

2000年之後，講座活動蓬勃發展，如2016年成立的夜鶯講堂，從中世紀到百老匯，包羅萬象的講題，開拓音樂新視野，夜鶯講堂不僅

舉辦講座活動，還與國內主要樂團合作「夜鶯導聆」——加長導聆時間與設備，在音樂會前做一小時的導聆，由專業講師帶路，做有效率的解說，並製作存活指南。如今，音樂會前的導聆已經成為聽眾的習慣，記得音樂會的時間須提前一小時參與導聆講座，因此也培養了國內一批導聆專業的講師，目前國內*音樂學研究所也規劃起導聆的課程訓練，寫曲解做做導聆也成為修習的課業之一。（羅文秀撰）

《音樂教育》

創刊於1967年10月，月刊形式，發行人董敏芳，主編*康謳，社長*林福裕。1969年12月停刊，第一卷12期、第二卷10期，共22期。由*功學社、歌林股份有限公司〔參見四歌林唱片公司〕、幸福唱片公司〔參見四幸福男聲合唱團〕贊助。第一卷偏重國小音樂教育的理論與實際，包括音樂教育理論、教學活動設計、音樂補充教材、外國音樂教育介紹等；第二卷添增了論著、專訪、傳記、曲譜等。（顏綠芬撰）參考資料：216

音樂教育

音樂教育的實施可分為學校專業音樂教育、學校一般音樂教育和社會音樂教育，臺灣音樂教育的發展以學校一般音樂教育為主，因為音樂課程自日治時期就是學校的課程之一，延續至今。專業音樂教育的起步較晚，戰後，臺灣才設置第一所音樂高等學府，特殊音樂人才培育則以*音樂資賦優異教育為起點。社會音樂教育的範圍廣泛，本詞條以演奏團體（樂團、合唱團為主）和音樂比賽之敘述為主，下列以音樂教育的三個實施層面和兩個時期分述之。

一、學校一般音樂教育

（一）日治時期

1. 課程

公學校課程含「唱歌」科，在臺灣總督府公告歷次的公學校課程表中，「唱歌」有時單獨設科（1898），有時「音樂」和「體操」合科（1941），也有「唱歌」、「體操」、「圖畫」合科的時期（1922）。上課時數平均都維持每

週一至二小時，1941年公學校改制國民學校，「唱歌」科改稱「音樂」科。但是授課時數並未更動。課程內容以單音唱歌為主，包括簡單的複音唱歌；國民學校時期才增列欣賞和基本練習，顯示音樂課程的內容漸趨完整。

2. 教材

日治初期沒有統一的「唱歌」教科書，教材十分缺乏，由於公學校以日籍教師居多，日籍教師多數在日本國內完成師範教育，因此唱歌科盛行採用日本音樂教科書。臺灣總督府於1905年出版《唱歌教授細目》後，陸續出版《公學校唱歌集》（1915）、《公學校唱歌》（1934-1935）、《式日唱歌》（1935）〔參見式日唱歌〕和《公學校高等科唱歌》（1936）。官方編纂的教科書除了承襲日本國內教材的特色，也加入描述臺灣鄉土事物的歌曲；當時日本的音樂教育目標是「唱歌教材輔助國語（日語）學習」，因此許多歌詞可對照同期的國語讀本。教科書的選曲無論是從歌詞、曲長、拍子、調性、音域、音程等方面考量，都很適合兒童習唱，教科書也針對不同年級調整難度和分量，因此能引發兒童學習的興趣。歌曲以五線譜記譜，加註表情記號和呼吸記號，並且標示拍節器的速度，已具現代歌譜的水準。

3. 師資

公學校教師由師範學校培育，初期大都是日籍教師。後來因公學校就讀人數增加，日籍教師嚴重不足，臺籍教師開始加入公學校的教學，戰爭時期，女教師人數逐漸增加。公學校大都是級任制，「唱歌」科教學由級任教師擔任，級任教師就讀師範學校時，都曾接受完善而紮實的音樂課程，應具備基本的音樂教學能力〔參見師範學校音樂教育〕。

（二）戰後——迄今

1. 課程

1945年，臺灣省行政長官公署教育處首先廢除日治時期的第一、二、三號課程表，次年，訂頒「臺灣省國民學校暫行教學科目及每週教學時間表」及調整中學的學制和課程表。1946年6月，改行1930年在大陸頒布的課程標準，以加速本省學生的程度和大陸學生一致。1949

年，國民政府遷臺後，爲配合國家政策和社會需要，課程標準曾進行數次修訂，每次課程標準修訂的間隔並無規律性，其中以九年國民義務教育、解嚴、九年一貫課程和 2018 年頒布的十二年國民基本教育課程最具影響力。2000 年教育部頒布「國民中小學九年一貫課程暫行綱要」，以「課程綱要」取代「課程標準」，強調統整課程、協同教學、學校本位課程，讓學校和教師有發展課程的自主權。2018 年頒布「十二年國民基本教育課程綱要國民中小學暨普通高級中等學校——藝術領域」以「核心能力」作爲課程發展的基礎。從歷年音樂課程標準／綱要的發展可了解臺灣中小學音樂課程的演變，雖然音樂課的授課年級和時數變動的幅度不大，大都維持每週一至二節課，但是每一次課程標準／綱要的修訂，都具有時代的意義，課程標準／綱要的內容若有較明顯的變動，就會直接反映於教科書的編輯及教學法的實施。教材綱要的類別以音樂基本練習，樂理、演唱、音樂欣賞爲主，後期修訂的課程標準才加入演奏（樂器）和創作兩類教材。九年一貫課程將音樂、視覺藝術和表演藝術統整爲「藝術與人文」學習領域，課程綱要以分段能力指標取代教材綱要內容。十二年國教藝術領域課程綱要以總綱之核心素養爲基礎，發展出表現、鑑賞、實踐三項學習構面的課程架構。

2. 教材

臺灣的教科書制度可分爲「統編」和「審定」兩類。「統編制」是指教科書由國立編譯館統一編印；「審定制」則是民間書局根據課程標準或課程綱要編輯，經國立編譯館審查合格後，始准發行。高中音樂教科書僅採用「審定制」，沒有更改過；國中和國小音樂教科書的變動較多，戰後初期先採用「審定制」，1968 年實施九年國民義務教育，中小學教科書全面改爲統編本，音樂科及其他藝能科分別於 1989 年（國中）和 1991 年（國小）實施「審定制」；配合九年一貫課程的實施，中小學教科書已經全面實施「審定制」。戰後初期音樂課沒有正式的教科書可用，大約在 1949 年之後，正式的音樂教科書才由中國來臺的音樂教師引入，之後，多位來臺的音樂教師以中國的課本爲藍本，逐步編纂音樂課本，梁榮嶺主編的《小學音樂》（1953 年出版第一冊）及 *李永剛、周瑗主編的《國民學校音樂》（1956 年出版第一冊）就是典型的例子，音樂課本採用許多中國作曲家作品，和中國音樂選曲，且意識型態的歌曲比例偏高。選曲除創作曲，尚包括學堂樂歌、臺灣作曲家的作品和鄉土歌謠。此時，音樂課本已脫離歌曲集形式，內容依據課程標準的教材綱要類別，加入基本練習、樂理、音樂欣賞等教材。臺灣音樂家和音樂教師對於戰後的教材也有特殊的貢獻，他們雖然要克服國語的困難，但是爲了音樂教育，努力譜寫新曲，擔任《國民學校音樂課本》（1956 年出版全套四冊）和 *《新選歌謠》的主編 *呂泉生，和《新選歌謠》創作的音樂教師們（*曾辛得、陳榮盛、*曹賜土等）就是最好的例證。值得一提的是 1952 年創刊的《新選歌謠》月刊雖是歌曲雜誌，由於音樂教科書尚未普及，使得 99 期《新選歌謠》的 454 首歌曲成爲戰後初期最受歡迎的音樂教材之一。國立編譯館先後出版三套國中和三套國小統編本音樂教科書，提供完整的音樂課本模式，有助於提升音樂教科書的品質。審定本教科書競爭激烈，各版對教材的編選、教學理念和策略都展現新風貌。2001 年正式實施九年一貫課程，音樂教材成爲「藝術與人文」課本的一部分，「藝術與人文」課本採用主題式統整模式，各出版社對統整理念的詮釋有明顯差異，各版本音樂的份量不一，展現各版本的獨特性。2019 年開始實施十二年國教新課綱，中小學音樂教材的編輯延續「藝術與人文」課本的模式，將音樂、視覺藝術和表演藝術三類教材合編爲「藝術」課本，強調核心素養的養成。高中音樂課本則維持一貫的編輯模式，單獨成冊。

3. 師資

中小學音樂師資主要由師範院校培育。國小音樂課程由級任或科任教師授課，國中則採分科教學，由音樂教師授課。從戰後初期到 1994 年，*臺灣師範大學音樂學系是唯一培育中學音樂師資的學校，初期的中學音樂教師經常由

留日的臺灣音樂家或中國來臺的音樂教師擔任。由於⊕臺師大音樂學系的畢業生非常有限，因此必須辦理音樂教師檢定考試，或是聘用試用教師，以補足缺額。小學音樂師資由師範學校培育，師範學校改制專科學校後，仍維持國小全科師資的培育目標，但是讓學生選擇興趣專長（如音樂），培養專業素養。由於師範體系的畢業生無法配合中小學師資的需求，有些中小學只能聘用未受教育專業訓練的試用教師，這些教師需接受補充訓練（教育學分）取得正式教師資格。經由這種管道取得中學音樂教師資格者，尤其佔多數。1970 年代我國大專音樂科系迅速發展，也有非師範學校體系的音樂科系畢業生投入中小學的音樂教學工作，使音樂師資長期短缺的情況獲得改善。1994 年「師資培育法」公布後，設有音樂學系的大學都開辦教育學程，使得具備合格中小學音樂教師資格的人數大增，自此應徵音樂教職開始面對激烈的競爭。近年，由於少子化、學校減班和教師超額情況普遍存在於各級學校，加上政策的更迭（如：藝術與人文教師，雙語教師），音樂教職更是一位難求。

二、學校專業音樂教育

日治時期沒有音樂專門學校，有志於成為音樂家的臺灣人，只能前往日本接受專業音樂教育。戰後，1946 年臺灣成立第一所音樂高等學府——臺灣省立師範學院（今臺灣師範大學）音樂學系，雖然以培育中學音樂師資為宗旨，但是也培育了許多優秀的音樂家。音樂學系的發展在臺灣高等教育中算是緩慢的，1980 年之後，才急速的成長，統計至 2007 年已有 24 所，依據 110 學年度統計已成長至 31 所。綜觀設置音樂系的大學，有些原是專科學校，如：⊕藝專（今 *臺灣藝術大學）、⊕實踐家專（今 *實踐大學），後來改制為四年制學院，如臺灣藝術學院（今⊕臺藝大）、實踐設計管理學院（今實踐大學），再升格為大學；有的是七年制的學院，如 *臺南藝術大學、台南科技大學（今 *台南應用科技大學）。近年新增的學校以技職體系為多（如：南臺科技大學、中國科技大學、遠東科技大學等），且以流行流行音樂、數位音

樂、應用音樂相關學系為主。成立已久的音樂系，也有增設流行音樂相關學程（如：⊕臺師大），此外跨領域系所也相繼成立（如：表演藝術研究所、音像記錄研究所），使得音樂專業學習更趨多元。

兩所師範大學音樂學系和九所師範學院音樂教育學系的目標原是培育中小學音樂師資，「師資培育法」實施後，都已經改制或轉型為綜合大學。現有的大學音樂相關科系都以培養演奏及創作人才為主，並設置教育學程培育音樂師資，欠缺獨特性，導致部分學校產生招生不足額的現象。早期音樂學系畢業生大都選擇赴歐美等國深造，1962 年中國文化學院（今 *中國文化大學）藝術研究所首先設立音樂組，這是國內第一所音樂領域的研究所，招生名額有限，而被視為臺灣第一所音樂高等學府的⊕臺師大音樂學系至 1980 年才成立音樂研究所，1990 年代是音樂學研究所蓬勃發展的時期，至 2005 年已有 22 所音樂研究所，並且持續擴充中。國內研究所的所名和組別更動頻繁，組別漸趨多元，若依主修領域大致分為音樂教育、音樂學、指揮、理論作曲、演奏和演唱等。2001 年⊕臺師大和⊕北藝大同時成立音樂博士班，2003 年 *輔仁大學音樂學系、2015 年 *臺灣大學音樂學研究所分別成立博士班，使得國內擁有進修最高學位的學府。各研究所設立的組別和主修領域都別具特色，不僅擴大了音樂研究的領域，也顯示國內學者逐漸重視音樂和其他藝術領域及科技的結合，使音樂的學術研究與教學進入新境界。

臺灣最早的音樂資優教育始於改制的 *純德女子中學，原屬 *淡江中學女子部。1948 年純德女子中學獨立經營後，宣教士 *德明利姑娘和該校的音樂教師 *陳泗治共同創辦純德女子中學音樂專科，可惜為期不長，1955 年再度合併於淡江中學後，音樂班即告中止。當時由於國內音樂師資與設備仍然不足，教育部於是頒布「藝術科目資賦優異學生申請出國進修辦法」，提供音樂資賦優異學生申請出國深造【參見音樂資賦優異教育】，自 1962 年公告辦法至 1971 年間，經甄試合格出國進修者共 46

位，包括*陳郁秀、陳泰成、謝中平、*葉綠娜等人，學成後均活躍於國內樂壇。雖然光仁小學音樂班〔參見光仁中小學音樂班〕成立於1963年，但是音樂資優教育直到1972年成立「資優兒童教育實驗委員會」，並公布「國民小學資優兒童教育實驗計畫」後才得以推動。最早試辦的學校包含臺北市立福星國小、臺中市立雙十國中及光復國小，隨著三階段的國民中小學資賦優異教育實驗計畫的推動，各縣市中小學陸續成立「集中式」音樂實驗班，成為培育國內演奏人才的搖籃。為音樂資優教育立法，以保障音樂班之設置，從1984年公布「特殊教育法」迄今歷經多次新法的設置、舊法的修訂〔參見音樂資賦優異教育、音樂班、藝術才能教育（音樂）〕。1997年頒布「藝術教育法」以「藝術才能班」取代原稱「實驗班及資賦優異之音樂班」。2012年公告「國民中小學藝術才能班課程基準」，首次提供國民教育階段藝術才能班課程與教學之準則，2014年頒布「十二年國民基本教育課程綱要總綱」，明訂藝術才能班屬學校教育中之「特殊類型班級」，2019年頒布「十二年國民基本教育藝術才能專長領域課程綱要」，使得藝術（音樂）才能班名符其實為國民中小學教育的一環。音樂班成立以來，帶動了學習樂器的風氣，提升演奏的水準，也培養許多傑出的音樂人才，不過也因為大量設置音樂班，學生程度良莠不齊，且教育方式有許多地方令人詬病，期許透過十二年國教的改革和新課程的訂定，讓藝術才能班教學導入正軌，藝術才能教育永續發展。

三、社會音樂教育

（一）日治時期

日治時期師範學校的音樂師資具備優異的演奏技巧，自臺灣總督府國語學校的時期起，即每年舉行校內音樂會，通常是綜合性的節目，包括歌唱和器樂，後來也加入樂隊。演出者包括學生、教師或外賓，如➕國語學校第十二回音樂會（1916.3.4）的演出教師包含*張福興、一條慎三郎（參見●）、*柯丁丑等。當時公開音樂會並不多，但是仍有不同規模和不同形式的音樂會，其中常被提起的包含：留日音

樂家們演出的鄉土訪問音樂團〔參見鄉土訪問演奏會〕（1934）、*震災義捐音樂會（1935）。根據*李金土（1955）所述：「本省光復前，常有日人或西洋著名音樂家來臺訪問，如提琴家田中英太郎夫妻，提琴家橋本國彥，女高音關屋敏子、聲樂家三浦環、鋼琴家高木東六、男高音藤原義江……」，可知當時已有一些正式且有水準的音樂會演出。教會對音樂教育也有貢獻，早期來臺的宣教士，有多位具有很高的音樂造詣（如*吳威廉牧師娘），不但影響教會學校的音樂教育，也帶動了社會音樂風氣，培養許多早期的音樂人才。基督徒自小受到教會音樂的薰陶，對音樂產生興趣，進而選擇音樂專業學習，如*高錦花、*林秋錦、*陳信貞、*高慈美、*林澄藻等都是出自基督徒家庭，此時期的合唱團體很多數屬於教會。

除教會合唱團外，尚有由臺北師範學校〔參見臺北教育大學〕教師李金土組織的明星合唱團（1941，是臺北成立最早的合唱團）、厚生合唱團〔參見厚生男聲合唱團〕（1943，是男生合唱團，由呂泉生指揮）、放送合唱團（1935，隸屬*臺北放送局），及*陳泗治指揮的*三一合唱團（1942）等，可知社會合唱的風氣日漸熱絡，合唱團紛紛成立並舉辦音樂會。

管弦樂團最早是由*張福興所創辦，各師範學校也分別成立管弦樂團，*李志傳（1971）提到曾參加*南能衛指揮的臺南管弦樂團，屏東則有*鄭有忠組織的*有忠管絃樂團。音樂團體還包括「同音會」由*謝火爐和林我沃共同創立；*玲瓏會（1920）則由張福興和塾生共同組成；艋舺共勵會由艋舺公學校畢業校友及相關人士所組成。綜觀日治時期的音樂團體除了合唱團和管弦樂團外，也有部分非音樂性組織，但熱心於音樂活動。

（二）戰後

戰後初期的音樂活動十分有限，臺灣省警備總司令部交響樂團（今*臺灣交響樂團）成立於1945年，是臺灣最早的職業交響樂團，它讓臺灣聽眾認識西洋的交響樂，也培養出一批本土的管弦樂演奏人才。第二個職業樂團是*臺北市

立交響樂團（1969），聯合實驗管弦樂團（今*國家交響樂團）成立於 1986 年，當屬臺灣最優秀的樂團，2005 年法人化後，現爲*中正文化中心第一支附設演藝團隊。除了臺北市，外縣市也紛紛成立管弦樂團，如*高雄市交響樂團。其他尚有私人經營的職業樂團，如*長榮交響樂團。早期的業餘樂團，首推臺南的*善友管絃樂團（1953），三 B 管絃樂團【參見三 B 兒童管絃樂團】（1961），女指揮家*郭美貞曾擔任客席指揮；台北世紀管絃樂團【參見台北世紀交響樂團】（1968）由*廖年賦創辦。隨著國內音樂演奏人才的成長，業餘樂團非常蓬勃，除了大型的樂團之外，室內樂團也受到演奏家的寵愛，還有演出活動頻繁的中小學音樂班和大專院校音樂學系之附屬樂團，也不容忽視。

現代化的國樂團戰後才在臺灣樂壇興起，編制上受到西洋交響樂團的影響。*中廣國樂團是臺灣最早的國樂團（1949），以中國來臺的「中央廣播電臺國樂團」的團員爲班底，是臺灣國樂演奏的領導中心，不僅培養了無數國樂演奏人才，也帶動了國樂發展的風氣。其他國樂團尚有*臺北市立國樂團（1979），⊕藝專實驗國樂團（1984，今*臺灣國樂團）和*高雄市國樂團（1989）。職業國樂團的數量雖不如管弦樂團，但是由於政府、學校及社會人士的重視，國樂團成爲各級學校十分受歡迎的社團。

最早成立的合唱團是附設於「臺灣省警備總司令部交響樂團」和臺灣廣播電臺成立的 XUPA 合唱團（1945）。後來陸續成立的合唱團，包括中國廣播公司合唱團（1956）、中華合唱團（1958）、*中央合唱團（1965）等。*榮星兒童合唱團由企業家辜偉甫創辦於 1957 年，呂泉生任指揮，該團在國內掀起兒童合唱的高潮，促成臺灣地區組織兒童合唱團的風氣。現今合唱團非常普及，從各級學校到社會各階層，從兒童到成人，團隊數量眾多。專業的合唱團也在後期成立，如：*台北愛樂合唱團（1972）、*實驗合唱團（1986）、*福爾摩沙合唱團（1994）、*台北室內合唱團（1972）等。

戰後初期的音樂團體以游彌堅組成的「臺灣文化協進會」（1946）最爲活躍。1950 年代相繼成立的尚有*中華國樂會和*中華民國音樂學會，這些團體對樂教的推廣都有貢獻。音樂相關學會數量很多，創立宗旨常以特定樂器、音樂學門、教學法、演出形態的推廣或研究爲主，不過學會的經營不易，常見成立時非常熱鬧，但是一段時間後，活動力就大大的減退，對樂教的推動也受影響。

文化局曾將 1968 年訂爲「音樂年」【參見中華民國音樂年】，倡導音樂活動，成果豐碩。隨著社會經濟的繁榮，音樂表演場所的建設，以及國人音樂品味的提升，音樂會活動非常蓬勃。除了國內優秀的音樂家和團隊、音樂班和音樂科系師生的演出之外，國際知名的音樂家也經常來臺演出。各地的文化中心及演奏廳的設置，使各縣市都有舉辦音樂活動的條件，尤其是北、中、南三座國家級藝文場館【參見國家兩廳院、臺中國家歌劇院、衛武營國家藝術文化中心】相繼營運後，更是提升國家表演藝術水準及國際競爭力，音樂會成爲全民都可參與的活動。音樂比賽是展現音樂學習成果和提供參賽者觀摩的最佳方式之一，臺灣文化協進會於 1946 年舉辦第 1 屆全省音樂比賽，前後共辦理八屆比賽。1960 年，臺灣省教育廳在*中華民國音樂學會協助下，再次舉辦臺灣省音樂比賽（今*全國學生音樂比賽），持續至今。項目的類別很多，包括兒童至成人，個人和團體，比賽主辦單位曾數次更動，但是由於比賽頗爲制度化，成爲學生選擇音樂專業或出國深造的好途徑，也是每年音樂界的盛事。後期由民間企業或學術團體主辦的音樂比賽，常以單項爲主，如聲樂比賽、鋼琴比賽、小提琴比賽等，比賽的年齡也有較嚴格的劃分，參賽者的條件因不同的比賽而有差異。除了舉辦國內比賽，臺灣也主辦國際音樂大賽，吸引世界各國演奏好手前來參賽。

整體而言，社會音樂教育在戰後的發展十分迅速，也有耀眼的成果，不過，隨著時代的進步，國民的音樂素養、音樂人口的成長、本土音樂的研究、國際級團隊和演奏家的培養等工作，仍然有賴國人共同努力。（賴美鈴撰）參考資料：68, 126, 127, 148, 160, 170, 201, 207, 217

《音樂巨匠雜誌》

創刊於 1994 年 6 月 6 日，半月刊形式，發行人許鐘榮，總編輯許麗雯，文庫出版事業股份有限公司發行，於 1996 年 5 月 16 日停刊，共 48 期。內容主要是介紹跨越巴洛克時期到 20 世紀 36 位最具代表性的音樂大師之創作、時代、音樂語言及藝術成就。(黃貞婷撰)

《音樂年代》

創刊於 1999 年 7 月，發行人林忠正，社長黃志全，總編輯楊忠衡，年代資訊科技股份有限公司發行，於 2000 年 1 月停刊。《音樂年代》乃由 *《音樂時代》雜誌於 1999 年 6 月停刊後分衍改版而來。由於體認出版事業集團化的趨勢，決定停止單打獨鬥，在「年代資訊」前總經理黃志全邀約下，併入年代集團，並依照年代集團邱復生董事長的期望，將《音樂時代》改名為《音樂年代》並分衍出《影音年代》，兩種刊物接續《音樂時代》期數，於 1999 年 7 月出刊發行，可惜這兩份刊物在 2000 年 1 月總編輯離職及內部行政編輯理念不和後宣告停刊。前後從 56 期至 61 期只發行了 6 期。刊物內容有封面人物介紹、樂談、本月專輯 CD、樂評等。(黃貞婷撰)

《音樂生活》

創刊於 1979 年 8 月，月刊形式，發行人馬光宇，主編李時傑。1995 年 3 月後停刊，共出了 200 多期，歷時十五年多，為音樂期刊中維持長時間發行的刊物之一。其中分為「音樂篇」和「音響篇」兩部分，音樂部分以流行音樂為主，包括音樂類型或音樂人介紹，廣告相當多；有關古典音樂部分則置於「生活篇」中介紹。(顏綠芬撰) 參考資料：216

《音樂時代》

創刊於 1994 年 12 月，月刊形式，發行人陳俊文，社長陳村雄，總編輯楊忠衡，燿文事業有限公司發行，於 1999 年 6 月停刊，共出版 55 期。本刊自 1999 年 7 月起改版發行，分衍成 *《音樂年代》和《影音年代》兩種刊名同時出版，期數繼續。刊物內容以報導古典、流行、爵士、民族音樂以及各類型音樂的表演、唱片（CD）、知識、評論、音響以及流行等相關之訊息、知識為主。該雜誌提供本土音樂愛好者不同角度的音樂觀點，內容從古典、爵士〔參見四爵士樂〕、流行、電影配樂、民族音樂等各種領域出發，有報導、評論、專欄、市場資訊等部分，並首創隨書附贈 CD、CD ROM，且與和信集團於廣播中開始配合播出「音樂時代——發燒友時間」節目。此外，該雜誌還另外設了出版部門，出版相關書籍，後於 2000 年 1 月停刊。(黃貞婷撰) 參考資料：331

音樂實驗班

參見音樂班。(編輯室)

「音樂小百科」

開播於 1995 年 5 月 1 日，為 *中廣音樂網首度增設的迷你節目，這是中廣音樂網開播六年多後，首度增設節目主持人。趙琴為第一位節目主持人，特闢全國第一個以欣賞入門為主的綜合性 5 分鐘短小而風格獨特的創新音樂節目，以豐富音樂知識、啟迪思想智慧、擴展音樂視野、提升欣賞能力；節目內容以音樂性、文藝性、生活性之內容，導引聽眾擴展欣賞領域與求知視野，選材力求新穎，整體結構嚴密，語言簡潔生動、流暢，以雋永的「智慧小語」、「音樂的話」播出「認識音樂、認識樂器、音樂火花」（音樂與名人、音樂與思維、音樂與性格等）、「中國古典詩詞中的音樂故事、音樂新視野」（音樂與健康、音樂治療等）等特定內容。「音樂小百科」多次獲 *行政院文化建設委員會（今 *行政院文化部）廣播文化獎特優獎；1996 年獲 ➊新聞局個人技術 *金鐘獎播音獎。在播音掌控上，以音樂與文學為內容的綜合性節目，製作有「『楓橋夜泊』的詩意、樂境、聲情」、「音樂新視野——音樂治療」、「古樂聆賞樂聲篇：琴曲『流水』——是人際、自然、宇宙的交流」。(趙琴撰)

yinyue

當代篇

●《音樂學報》
●《音樂研究》
●《音樂藝術》
●《音樂與音響》

《音樂學報》

創刊於 1967 年 1 月，幼獅文化事業公司發行，中國青年音樂圖書館主編。同年 12 月停刊，共出了 12 期，只維持了一年。*史惟亮獲✚救國團、幼獅文化事業公司、德國歐學社支持，加上德奧友人的捐書，在 1966 年於臺北市敦化南路 133 號臺北學苑成立「中國青年音樂圖書館」，並推動出版此學報，標榜「學術的、研究的、資料的」。每期內容約 4～8 篇論述，多半爲翻譯文章，涵蓋音樂理論、樂曲分析、作曲法、音樂美學、民族音樂學論述等。有時以專刊方式呈現，例如第 4 期爲《民族音樂專號》，與當時史惟亮、*許常惠共同發起的民歌採集運動（參見●）息息相關，兩人在此學報中發表多篇採集、研究臺灣民歌（包括原住民音樂，參見●）的學術報告。這份刊物是臺灣早期音樂期刊中，非常難得的有關音樂研究之專業性刊物。（顏綠芬撰）參考資料：216

《音樂研究》

*臺灣師範大學音樂學院編輯並發行之音樂學術專業期刊，英文刊名爲 *Journal of Music Research*，刊登文章以中文爲主，英文爲輔。ISSN: 2079-8857。DOI: 10.6244/JOMR。《音樂研究》最早的發行單位爲✚臺師大音樂系。該系於 1980 年成立臺灣第一所專業音樂研究所，招收 *音樂學、作曲與指揮學生，授予碩士學位，日後亦擴及其他專業。1991 年，*許常惠接任音樂系主任兼研究所所長，思考學術研究單位應發行學術刊物，提供並鼓勵系所教師發表研究成果，以爲學生典範。期刊定位爲年刊，名爲《音樂研究》，於 1992 年 6 月出刊第 1 期，至 2000 年 12 月，發行至第 9 期。許常惠於 2001 年元旦驟逝，期刊亦暫停發行。2002 年 8 月，音樂系成立博士班，最初以音樂學及 *音樂教育爲重點，再擴及其他專業。有鑒於國內當時無音樂學術專業期刊，接續前人構思，並提供博士生專業論文發表可能，音樂系將《音樂研究》復刊，於 2004 年至 2006 年間發行第 10 至 12 期。2007 年，音樂學院成立，音樂系將《音樂研究》移交音樂學院發行，自

2009 年 5 月出刊的第 13 期起，《音樂研究》即由音樂學院發行至今。2009 年開始，《音樂研究》致力走向國際期刊發展，除陸續訂定相關規範外，並申請 ISSN 國際期刊碼，於第 15 期（2011 年 5 月）開始使用；第 18 期（2013 年 5 月）開始使用 DOI 碼。2012 年起，期刊改爲半年刊，於 5、6 月及 11、12 月出刊，自 2015 年起，固定於 5 月及 11 月出刊。《音樂研究》於 2016 與 2018 年皆通過科技部（今✚國科會）期刊評比。2019 年起，《音樂研究》獲收錄於 Scopus 資料庫。（羅基敏撰）

《音樂藝術》

創刊於 1964 年 6 月的不定期學校刊物，發行人爲 *鄧昌國，創刊號主編爲張進東及 *游昌發。由✚藝專（今 *臺灣藝術大學）的音樂學會編輯出刊，此刊物是該校成立七年後第一次出版的音樂期刊，社長爲當時音樂科主任 *申學庸。原預計每年出刊一期，然而到 1979 年爲止，總計只出了 8 期。期刊文章的來源，多爲向老師邀稿所得，有翻譯外國文章的，也有屬於個人言論的文章。期刊主題包羅萬象，從中國傳統音樂到西洋古典音樂到民族音樂採集等，範圍廣泛，且深入而專業。（黃貞婷撰）參考資料：216

《音樂與音響》

創刊於 1973 年 7 月，月刊形式，發行人 *張繼高，主編吳心柳（張繼高筆名）。1997 年 9 月後停刊，此刊可說是臺灣音樂期刊中爲期最長的一份刊物，二十四年的時間共計 280 期。1970 年代臺灣生活水準漸佳，購買音響、唱片者已相當普及，此刊物之發行爲因應逐漸增多的講究音響器材者。期刊內容包括「音樂的」與「音響的」兩大部分，分別針對「認識音樂內容本身美好」及「如何能夠聽到更美好的音樂」爲目標。音樂部分包含「樂壇人物」、「樂壇動態」、「隨筆評論」、「論述性文章」、「近代音樂」、「新書、CD 評介」。音響部分則包含「音響器材的介紹與評鑑」、「音響組裝與應用須知」、「音響新聞與新知」、「音響迷思的專題

《音樂月刊》

1951 年由作曲家 *李中和等在彰化市創辦音樂月刊社，並邀請當時的樂壇前輩 *蕭而化、*王沛綸、*李九仙、朱永鎮、*張錦鴻、*呂泉生、沈炳光、謝啓義、劉克爾、張爲民等，爲臺灣社會音樂教育作墾荒的工作，發行《音樂月刊》，由朱冠一任發行人，李中和擔任主編，共出刊 13 期，爲 1950 年代最早的音樂刊物之一。當初李中和以 1946 年曾在上海音樂公司擔任總編輯辦雜誌的經驗，主編這樣一份樂譜與文章並重的刊物，在 1951 年 11 月 30 日第 1 期出版的發刊詞中強調：當時臺灣的音樂氣氛不如抗戰時期，「提供教材、展開演奏活動、加強培育新人才及研究並獎勵新創作」爲當時音樂工作之急務，而出版音樂刊物正可以爲音樂工作提供重要工具。在第 2、3 期合刊發行中更載明創刊宗旨爲：1、加強反共抗俄的音樂宣傳；2、發展自由中國的音樂教育。其目的在：1、供應各級音樂教材。2、輔導各級音樂活動；3、研究中西音樂理論；4、溝通中西音樂思潮。內容包括：1、學術性文章，如 *李金土〈論文化生活與音樂欣賞〉、劉克爾〈莫札特的樂曲風格及形式〉等 44 篇。2、教學性文章，如朱永鎮〈如何學習聲樂〉，蕭滬音〈基礎樂理〉。3、歌曲發表：合唱《大巴山之戀》（郭嗣汾詞、李永剛曲）等 22 首；獨唱曲〈老兵〉（張白英詞、李中和曲）等 43 首；齊唱曲〈大時代進行曲〉（王平陵詞、談修曲）等 30 首，還有 *兒歌及民謠 27 首。4、樂訊，報導國內外音樂活動訊息，如第 1 期即分別報導 *戴粹倫及李九仙小提琴獨奏會消息。李中和先生原保留完整的兩套，可惜毀於 1963 年 9 月「葛樂禮颱風」造成的大水災。（李文堂撰）

《音樂雜誌》

1950 年代臺灣西方古典音樂資訊較少。美國 *空中交響樂團來臺演出影響深遠，其中之一爲催生臺灣最早由民間人士創辦、報導古典音樂的《音樂雜誌》；一群以服務新聞界爲主的音樂熱愛者，構思利用服務媒體，取得資訊容易、迅速之有利條件，集資於 1957 年 10 月 15 日出版以女歌唱家 Marian Anderson 在華盛頓林肯紀念堂前演唱照片爲封面的創刊號。在此之前，配合斯義桂返國演唱熱潮，1957 年編撰出版了《斯義桂先生回國演唱特刊》，預告《音樂雜誌》的創刊，並在特刊內頁說明「希望《音樂雜誌》能成爲一座橋樑，藉此可以使不懂音樂的人懂；懂的人有更深一層的了解；了解的人能使用他的知識和智慧來創作我們這一代的音樂。」該刊發行的目的與內容則宣示於創刊號之前言：「音樂評論、名曲介紹、樂人傳記、音樂知識、樂理探討、樂壇掌故、聲樂和器樂以及作曲的切磋研究、輕鬆的音樂遊戲、中外樂府快訊」。此雜誌發行人爲桂華岳，社長爲蕭曉夢，主編爲錢愛其。翌年改組，桂華岳與華曉夢因其自身公務冗繁，無法兼顧社務請辭，改由蕭宗仁繼任發行人，*張繼高由特約撰稿人被延請爲社長。因爲該刊非屬機關刊物，無特定資金來源，只靠訂戶訂費與些許小廣告收入，雜誌維持困難。1958 年 6 月 1 日第 8 期出刊，蕭宗仁發行人與 *吳心柳社長（張繼高筆名）同時到任。第 9 期出刊首頁刊登「我們的經濟白皮書」坦承經營困難，提出雜誌促銷辦法，並籲請支持，引發愛樂者的憂心，熱烈爲該刊拉訂戶、未到期舊訂戶紛紛預繳新年度訂費，音樂界人士解囊捐款。但仍挽救不了營運危機，該刊於第 10 期出刊後 1958 年 8 月 1 日即未再出刊。（陳義雄撰）

《音樂之友》

創刊於 1958 年 2 月，月刊形式，發行人 *鄧昌國，主編 *計大偉，由鄧昌國所籌備成立的 *國立音樂研究所出版，每期約 10 到 15 頁。第 20 期（1959 年 9 月）爲「國立音樂研究所成立兩週年紀念特刊」收錄 10 篇文章。1960 年 6 月停刊，共發行 29 期。該刊文章多爲國人所撰，翻譯較少。初期可分成報導「青年音樂社」的各項活動、介紹國內外名曲譜、音樂專題論文、國內外音樂消息、音樂之友信箱等不同的

Y

yinyue 當代篇

《音樂月刊》
《音樂雜誌》
《音樂之友》

類型，但之後並非完全包含所有項目。（顏綠芬 撰）參考資料：216

音樂資賦優異教育

臺灣音樂資賦優異教育於中小學的實施係依據 1984 年發布之「特殊教育法」，屬於「藝術才能」一類，也是我國發展較早的一種資賦優異「集中式」班級形態。此基於 1962 年所訂「音樂資賦優異學生申請出國辦法」所造成學童出國學習形成之身心發展問題，遂開展國內培育之管道。1963 年光仁小學〔參見光仁中小學音樂班〕首設集中式音樂班，1973 年臺北市福星國小與臺中市光復國小同步設置公立學校音樂班，中學由臺北縣（今之新北市）私立光仁高級中學分別於 1969 年及 1972 年分別設置初中及高中音樂班，1974 年高中部音樂班學生正式入學；1973 年臺中市雙十國中首設公立國中音樂班，其後臺北市福星國小與南門國中亦設班，促成 1980 年 ❶ 師大附中首開公立高中音樂班之先河，其後，全國各縣市紛紛依據需要設

立各級學校 *音樂班。針對「音樂班」一詞，尚未入法前以「音樂實驗班」稱之，1984 年依據「特殊教育法」改稱「音樂資賦優異班」，1997 年與「藝術教育法」同步以「藝術才能（音樂）班」為名，2009 年修訂「特殊教育法」於第 35 條規範國民教育階段資優教育不得集中成班，各縣市國民小學及國民中學音樂班紛紛轉型依「藝術教育法」設班以符法令規範，僅高中教育階段得以集中式班級續進行「音樂資賦優異班」之辦學，2019 年高級中等以下學校課程審議會通過「十二年國民基本教育特殊教育課程實施規範」暨「十二年國民基本教育藝術才能資賦優異專長領域課程綱要」，音樂資賦優異教育正式進入課綱時期，於部定及校訂課程規範「藝術才能（音樂）專長領域」學習節數／學分數。就設班情形，以 110 學年度為例，計有高中音樂資賦優異班 28 校 82 班，以及臺南市與高雄市分別設有國小音樂資源班各 1 校 1 班及 1 校 3 班，另於臺北市與新北市設有國民教育階段藝術才能資賦優異方案（含音樂類）實施計畫等，其入學鑑定均依 2013 年「身心障礙及資賦優異學生鑑定辦法」，強調多元評量蒐集個案資料並予綜合研判，於第 17 條明定具體鑑定基準為下列各款規定之一：「一、任一領域藝術性向測驗得分在平均數正二個標準差或百分等級九十七以上，或術科測驗表現優異，並經專家學者、指導教師或家長觀察推薦，及檢附藝術才能特質與表現卓越或傑出等之具體資料。二、參加政府機關或學術研究機構舉辦之國際性或全國性各該類科競賽表現特別優異，獲前三等獎項。」入學鑑定參考內容主要為音樂基本能力與自選樂器之能力表現。音樂資賦優異教育目標旨在培育音樂菁英人才，實施已屆一甲子，亟需相關追蹤研究以察其效，依據蘇劍心 2002 年〈音樂班畢業生教育歷程與生活適應之追蹤調查研究〉指出音樂班畢業生教育程度普遍良好，近六成取得碩士學位，每人多項專、兼職工作，且學用相符之比例均高，對於就讀音樂班經歷持肯定者居多，對目前生活、健康、婚姻也多數感到滿意。但受訪者也提出就讀音樂班時的同儕競爭

激烈，與普通班同儕互動少，且為顧及音樂專業學習而限制其他能力之發展等，也使心理輔導成為音樂資賦優異教育未來改善之重要課題。（吳舜文撰）參考資料：137, 193, 196, 211, 311, 359

音樂班

教育部自 1972 年起開始實施「音樂資優教育實驗」，1984 年立法院通過「特殊教育法」，將音樂資優教育列入「資賦優異教育」之列，改「音樂實驗班」之名為「音樂班」。1986 年止成立之各級學校音樂實驗班有國小 11 所、國中 11 所、高中 7 所（參見下頁附表）。2006 年止，全國各縣市音樂班大幅成長。以下就音樂實驗班相關法規加以說明。

1962 年以前，由於國內音樂專業教育師資與設備的不足，藝術科目資優學生乃有出國進修之需求；惟因當時法令欠缺，往往以特案處理，如 *陳必先申請赴西德學習鋼琴。為徹底解決相關問題，教育部於 1962 年頒佈辦理藝術科目資賦優異學生申請出國進修辦法，凡音樂或美術資賦優異學生，皆可根據該辦法提出申請出國深造。1962-1973 年間，共有 70 位音樂資優學生根據此辦法經甄試合格出國進修，以鋼琴佔多數，包括鋼琴類陳必先、*楊小佩、陳泰成、張瑟瑟、秦蓓慈、陳宏寬、*陳郁秀、黎國媛、蘇恭秀、*葉綠娜、陳綠琦；小提琴類 *簡名彥、*林昭亮、*胡乃元、辛明峰，以及豎琴類劉航安等。嗣後鑑於該辦法產生許多弊病，教育部於 1974 年起停辦了七年之後，在美術與音樂等藝術界人士共同爭取下，於 1980 年恢復辦理，直到 1994 年因為考慮到兵役公平問題而予以廢止。而自 1963-1968 年止，教育部為資優兒童訂定五年實驗計畫中，也包含音樂資優兒童之教育；臺北市由 ⊕臺北師專（今 *臺北教育大學）執行，臺灣省則由教育廳指定 ⊕新竹師專（今 *清華大學）、臺中師專（今 *臺中教育大學）及 ⊕臺南師專（今 *臺南大學）三校，試辦音樂特殊才能兒童輔導工作，林昭亮為其中一人。1972 年 11 月，教育部成立「資優兒童教育實驗委員會」，並

公布「國民小學資優兒童教育實驗計畫」，時間從 62 學年（1973-1974）至 67 學年（1978-1979），該計畫中特別提及「特殊才能兒童發掘方式」，顯示資優教育由「被動輔導」轉為「積極發掘」的政策走向。自 1973 年起，在臺北市及臺中市各選擇一至二所國中或國小試辦「音樂資賦優異兒童教育實驗班」，臺北市由 *臺北市立交響樂團於福星國小成立音樂實驗班，臺中市則由 ⊕省交（今 *臺灣交響樂團）於雙十國中及光復國小，分別籌設音樂實驗班。此外，為配合政府十二項建設中的文化中心案，教育部於 1976 年 8 月指定 *臺灣師範大學規劃一貫系統之音樂資優兒童教育實驗，以長期培育音樂資優兒童。1979 年，教育部訂定「國民中小學資賦優異學生教育研究第二階段實驗計畫」，時間從 68 學年（1979-1980）至 70 學年（1981-1982）。1980 年，由於國內師資缺乏及聘請教師等方面的法令限制，教育部再度頒布「藝術科（音樂、美術）資賦優異學生出國進修辦法」。1982 年教育部公布「國民中小學資賦優異學生教育研究第三階段實驗計畫」，並從 71 學年（1982-1983）至 76 學年（1987-1988）實施，而根據此計畫，教育部於 1984 年 11 月公布「國民中小學音樂教育實驗班實施計畫」。1984 年以前，臺灣音樂資優教育的執行一直停留在行政辦法的階段，直到 1984 年「特殊教育法」明令公布後，才由政府以法律訂定相關政策與規定，將音樂班正式納入資賦優異教育領域；教育部為輔導對音樂具有潛能且表現優異之學生，並根據其專長甄選保送至高中或大專院校相關科系就讀，於 1984 訂定「中學音樂資賦優異學生輔導升學要點」，開辦中學音樂資優保送升學甄試；1988 年教育部又公布「國民中小學設置音樂、美術、舞蹈班實施要點」，對於音樂班之設置、教學時數與課程內容，以及教學評鑑，均有詳細規定。1980 年以前，在高中階段設有音樂班的僅有臺北縣私立光仁高級中學【參見光仁中小學音樂班】與臺中 ⊕曉明女中，其招生數量有限，許多國中音樂班畢業生無法繼續其音樂專業教育而形成升學瓶頸，教育部鑑於此未能一

貫有計畫的培育音樂人才之缺失，於 1980 年在✚師大附中成立國內第一所公立高中音樂教育實驗班，之後✚臺中二中、省立臺南女子高級中學及高雄市立高雄高級中學亦陸續設立音樂班，至此，全省北、中、南各地均有高中音樂教育實驗班，來銜接國民中小學的音樂資優教育。

「藝術教育法」於 1997 年 3 月公布，距教育部於 1980 年委託✚藝專（今 *臺灣藝術大學）負責起草「藝術教育法草案初稿」，前後歷時十七年之久。對臺灣音樂資優教育來說，「藝術教育法」的頒佈實施是一個重要的里程碑，因為它昭示「藝術教育」的正式地位，明確劃分「藝術教育」的實施為三大體系：學校專業藝術教育、學校一般藝術教育及社會藝術教育；而音樂資優教育也在「學校專業藝術教育」的體系下，可由各級學校音樂班、藝術中小學到大專院校音樂系所，甚至專業的音樂學校來

實現其一貫制教學的理想。教育方案的發展包括計畫、執行與評鑑三個層面，而要了解方案執行的成果，最重要的便是透過評鑑工作。

教育部自 1973 年起分階段進行資優教育實驗計畫，各階段除頒訂實施計畫及相關規定外，亦聘請專家學者針對其成效進行評估；在音樂資優教育評鑑方面，自 75 學年（1986-87）開始即逐年舉辦多次評鑑工作。音樂資優教育的評鑑分為行政與管理、經費與設備、師資與研究、課程與教學、成果與特色五大項；就評鑑方式與內容來看，主要是以概況分析為主，成果分析較為薄弱〔參見音樂資賦優異教育〕。
（陳郁秀撰）

《音樂風》

創刊於 1974 年 3 月，為半月刊，發行人王維國，主編陳芳麗、宋子君（舊版）；簡秀慧、孟珊（新版）。發行期間多次改版，內容卻無

1986 年止成立之中小學音樂班一覽表

（1）小學

學 校 名 稱	成 立 時 間	學 校 名 稱	成 立 時 間
臺北市私立光仁小學	1963 年	臺北縣立秀山國小	1981 年 5 月
臺中市立光復國小	1973 年 2 月	桃園縣立西門國小	1982 年 8 月
臺北市立福星國小	1974 年 2 月	臺北市立敦化國小	1983 年 7 月
臺南市立永福國小	1978 年 3 月	彰化縣立民生國小	1985 年 9 月
高雄市立鹽埕國小	1979 年 9 月	高雄縣立鳳山國小	1985 年 9 月
臺北市立古亭國小	1979 年 9 月	雲林縣立鎮西國小	1986 年 11 月

（2）國民中學

學 校 名 稱	成 立 時 間	學 校 名 稱	成 立 時 間
臺北縣私立光仁中學國中部	1969 年	國立師大附中國中部	1983 年
臺中市私立曉明女子中學國中部	1974 年	高雄市立新興國中	1983 年
臺中市立雙十國中	1974 年	屏東縣立中正國中	1984 年
臺北市立南門國中	1977 年	臺北縣立漳和國中	1984 年
臺南市立大成國中	1981 年	臺北市立仁愛國中	1985 年
彰化縣立大同國中	1983 年		

（3）高級中學

學 校 名 稱	成 立 時 間	學 校 名 稱	成 立 時 間
臺北縣私立光仁中學高中部	1974 年	省立臺南女子高級中學	1984 年
臺中私立曉明女中	1974 年	省立高雄高級中學	1986 年
國立師大附中	1980 年	臺北市立中正高級中學	1986 年
省立臺中二中	1983 年		

明顯改變。1978 年 6 月改版（85 期後為革新版），革新版出了 108 期，1981 年 7 月再次改版，新第 7 期後停刊。該刊為一份較為商業化的音樂期刊，所刊內容也都是一般音樂期刊常見的內容，如評論文章、音樂教育、國內音樂家介紹、國內外樂壇動態、流行音樂、CD 評鑑等，內容偏向通俗性、介紹性、通訊式。（顏綠芬撰）參考資料：216

「音樂風」（節目）

➕中廣「音樂風」節目，開播於 1966 年 4 月 5 日音樂節，由 *趙琴製播此一知識、教育、欣賞並重的全方位音樂節目，由傳統到現代，東方到西方，選介不同層面音樂，介紹音樂知識、報導樂壇動態。節目從週一至週六每日播出一小時增至每日兩小時，在廣播的黃金時期，向全臺每個角落播出。

為提升現代人的音樂素質，並培養聽眾融合東西的音樂世界觀。固定播出機動性的單元，從作曲家及其作品介紹、名曲導聆、中外音樂史、中外音樂會實況選輯、音樂知識講話、世界音樂風情畫、唱片評介、臺灣樂壇、本國作曲家作品、中國歌謠園地、每月新歌到音樂專題、名人專訪、專題座談、熱門話題討論、音樂猜謎、音樂信箱等，內容包含世界各民族傳統音樂，含民間音樂；中外創作音樂，含當代新作品；音樂邊緣領域，含電子音樂、治療音樂、胎教音樂。除製作國際音樂交換節目，促進音樂文化交流，擴充聽眾視野，更關注國人音樂發展，逐漸擴及本民族音樂文化的推介，音樂水準的提升，本土音樂風氣的普及，也形塑了節目的特色：在溯流探源專輯中，從文化史角度審視音樂史，從音樂學層面考察音樂現象，製播「臺灣原住民音樂的保存與發揚」、「臺灣音樂的拓荒者——呂泉生」、「中國古樂的傳承與發揚」、「地球村中的『世界音樂』——學術與商業領域中的繽紛色調」等專輯，期盼能喚起聽眾對文化意義及歷史價值的關注與珍視；自 1970-1975 年推出「每月新歌」，已播出新歌近 200 首，邀約海內外自由地區所有代表性詞曲作家參與創作，並出版曲譜、唱

片予以推廣；1970 年起，製作「中華音樂文化專題音樂會」數十場，如「古譜尋聲」、「中國古典詩詞歌曲賞析」、「華夏之音精粹篇」、「臺灣現代樂展」、「二十世紀精選歌劇大匯唱」、「歌聲滿人間」、「白蛇傳」、「黃自逝世五十週年紀念音樂會」、*「中國藝術歌曲之夜」、「抗戰勝利五十週年紀念音樂會」等；同時在全國各大專院校，為青年學生演講、座談並主持唱片欣賞會；多年在➕中廣週刊《空中雜誌》「細珠碎玉」專欄回覆聽眾來信，在聽眾和音樂之間築起一道橋樑。（趙琴撰）

音樂學

對於「音樂學」一詞有不同的定義與解釋，使其既可被視為一種研究方法，亦可被視為一門學科。當其被視為研究方法，所指的是音樂的學術性研究。而當其被視為一門學科，則指的是 19 世紀末，從歐洲德語系國家所發展起來的一門學科，德語稱 Musikwissenschaft。

一、音樂學為一種研究方法

國人長期以來，或將音樂應用於生活儀式中，或將音樂視為娛樂消遣，音樂的記述僅見於官方記載或旅人遊記。真正對於音樂進行系統的研究，則始於日治時期。

（一）日治時期

此時期音樂研究，主要有不具及具有音樂背景的研究者。前者例如佐藤文一、片岡巖、鈴木清一郎學、移川子之藏、淺井惠倫等人，多應用人類學、民俗學以及語言學等學科之研究方法，呈現音樂在國人生活中的面貌，研究論文中甚至有樂器尺寸、圖片描述、歌詞紀錄以及影音紀錄等成果。而具有音樂背景的研究者，除田邊尚雄（參見●）與黑澤隆朝（參見●）是短期來臺從事調查外，其他多為當時臺灣學校音樂教師，例如*張福興、一條慎三郎（參見●）、竹中重雄（參見●）等人。這些具音樂背景的研究者，多試圖對音樂進行採譜紀錄及分析，許多本地的口傳音樂，開始進入了書寫時代。

（二）二次大戰後至 1980 年代初期

此時期研究仍屬零星，兩類研究者除由日人

轉爲國人，形態上並沒有太大改變。

1. 本土音樂研究

以中央研究院爲主的非音樂背景研究人員，留下了一些音樂物質、生活及應用形態的紀錄。此類型的研究成果，一直延續應用至今，並廣爲日後音樂學者所引用，其中例如李卉對於口簧琴（參見●）；凌曼立對於阿美族樂器；胡台麗對於賽夏矮靈祭、排灣、魯凱笛類樂器研究成果等。由於這些研究者多從人類學面向出發，文中在音樂內容上雖有採譜，但較輕視音樂本體特質，及其與文化和社會關連性之探討，而多僅將音樂聲響記錄下來。至於具音樂背景的研究者，則幾乎都受教於歐、美、日等地區，其中除呂炳川（參見●）與駱維道（參見●）獲民族音樂學博士，爲經過專業音樂學訓練的學者外，其餘如*史惟亮、*許常惠等人，大多爲修習音樂學相關課程後投身研究。此時具音樂背景者的研究，由於仍受歐洲比較音樂學思潮影響，重視音樂的音組織、旋律、節奏等，而將音樂視爲人類活動的研究課題，則正處於萌芽階段，僅見於駱維道的論文中。

2. 其他面向研究

自認代表中國的正統文化，國民政府時期對於京劇【參見●京劇】、*國樂等中國音樂的推動不遺餘力。但由於其並非根源於本地，國人多半感到陌生，因此此時期的中國音樂研究成果，介紹性多於探討分析。相同的情形出現在西方音樂部分。從日治時期引入的「新音樂」，雖長時間在學校課程中推動，但畢竟接受程度緩慢。而教會的傳播，則注重音樂的功能性導向，因此即使展演活動頻繁，但研究仍屬稀少，多引介西方的研究，進行翻譯與介紹等工作。

（三）1980 年代中期至 20 世紀末

本土訓練的專業音樂學人才開始投身音樂研究中，此批學者對於臺灣繁多音樂種類的探討，可說爲日後各樂種深入研究奠定基礎。另由於受世界經濟不景氣，本地經濟起飛等影響，海外在德、奧、法、美、日等處學習的音樂學人紛紛歸國，拓展了本時期音樂的研究題材。加以政治解嚴，社會風氣趨於開放，音樂

研究也漸朝多樣化發展。

1. 本土音樂研究

承續前一階段，以許常惠爲帶領者的專業訓練，主要仍持續比較音樂學的研究方法。而本土所訓練的專業人才，首推呂錘寬（參見●），其對於臺灣漢族音樂研究面之廣泛與深入，爲本土學者點滴經營累積成果之代表。此外，從法國與德奧留學歸國的民族音樂學者們，將音樂視爲人類活動的研究方法帶入，爲本土音樂注入了許多新課題。至於*呂鈺秀的《臺灣音樂史》（2003）一書，則呈現了 20 世紀爲止臺灣本土音樂具體的研究成果。

2. 其他面向研究

20 世紀初西樂傳入，國人透過介紹性與報導性的文章，漸漸認識西方音樂。長時間下來，國人已對西方音樂有著較多的了解，更希冀能以一種學術的態度以及研究的面向，去面對西方音樂。1980 年代中期，從維也納大學學成歸國的*劉岠渭，則以其廣博的專業訓練、新穎的表達方法，帶動臺灣西方音樂史的研究風潮。

除了音樂史學的認識與研究，20 世紀初期，國人已開始演奏西方作品，並利用西方音樂理論進行創作。對於國人在西樂創作、演奏、教育等面向上的努力，這個階段也開始受到重視，相關的研究逐漸出爐。

至於將西方音樂美學與音樂心理學理論與思想大量引入，並大力提倡者，首推 1990 年代初期，從德國漢堡大學學成歸國的*王美珠。今日各大學音樂科系內，普遍設有音樂美學課程，可說是當時所播下的種子。

至於世界音樂的研究，則是 20 世紀末、21世紀初的事情。透過經常舉行國際性的民族音樂學學術研討會，國人不但有機會認識不同國家的音樂，且透過學術交流，研究的觸角往外延伸，相關的研究論文也漸可見。

（四）21 世紀

由於國內培養與國外歸國音樂學者不斷增加，2005 年發起並每年舉行的*臺灣音樂學論壇，提供了臺灣音樂學者們一個可以聚會、直接交流的場合，並使學者們有切磋琢磨機會，

與集體發聲的口徑，讓臺灣的音樂研究能坐擁更多的能量。

2017年 *行政院文化部部長鄭麗君提出「重建臺灣藝術史」政策，「重建音樂史」為其八大計畫之一。透過每年不同主題的學術研討會，對於當前音樂史現況與展望、音樂家生命史與傳記書寫、新音樂歷史見證、音樂史研究回顧與發展願景等主題，重新匯聚音樂學研究能量，並時時追蹤新的研究成果。

二、音樂學為一門學科

音樂學這門學科，是19世紀末興起於歐陸德語系國家的學科。至於將「音樂學」定義為一門學科，則從1962年中國文化學院（今 *中國文化大學）設立藝術研究所，包含了音樂組；1980年 *臺灣師範大學成立了包含音樂學組的音樂研究所，由許常惠規劃與主導，開始對臺灣不同音樂種類進行全面研究；而後 *臺北藝術大學（1990）、*東吳大學（1993）等校，相繼成立音樂學研究所碩士班音樂學組，將音樂研究視為一門學科，開設相關理論與實踐課程，有計畫的培育專業音樂研究人才。此外，➕臺師大、*臺南藝術大學，*南華大學等校，也另成立民族音樂學系或研究所，顯示對民族音樂研究的重視；而2001年 ➕臺師大及➕北藝大同時成立相關博士班，之後 *輔仁大學（2003）與 *臺灣大學（2015）也相繼成立博士班，更可見音樂學專業研究向下擴張以及向上精緻化的發展。至於長期人才培育的成果，則體現於音樂研究課題廣度與深度的增加，以及研究方法與手段的多樣。

2003年開館的 *傳統藝術中心民族音樂研究所及民族音樂資料館（今 *臺灣音樂館），為國家級音樂調查、蒐集、保存、研究機構，卻由於政府精簡編制政策，淪為純粹行政機構，未能有專業研究人員，顯示臺灣音樂研究的發展，直至21世紀，仍未能受到國家一定的重視，致使此學科的研究主力，仍只能倚賴有相關音樂系所的教師們。（呂鈺秀撰）參考資料：2, 17, 58

藝術才能教育（音樂）

我國藝術才能教育根基於早期人才培育及資優教育理念，可溯自1997年於「藝術教育法」第7條載明「學校專業藝術教育由左列各級各類學校辦理：……三、高級中等學校及國民中、小學藝術才能班。……」而後第8條提出「高級中等學校及國民中、小學，經報請主管教育行政機關核准後，得設立藝術才能班，就具藝術才能之學生之能力、性向及興趣，輔導其適當發展。前項藝術才能班設立標準，由教育部定之。」同年，「特殊教育法」修頒並於第4條明定其所稱資賦優異包含藝術才能一類。與「藝術教育法」同步以「藝術才能班」概稱原稱實驗班及資賦優異班之音樂班；1988年原依「特殊教育法」所定之「國民中小學音樂、美術、舞蹈班設置要點」，亦於1999年改以「藝術教育法」為母法依據且新訂名稱為「高級中等以下學校藝術才能班設立標準」迄今，自此，藝術專才培育進入雙法並行時期，惟相關資源仍以「特殊教育法」為主【參見音樂班、音樂資賦優異教育】。

2005年「國民小學及國民中學常態編班及分組學習準則」頒布，部分縣市學校因升學需求，非以藝才教育為旨而「大量」設置藝術才能班，致使藝才辦學方向不當扭曲；2008年「非資優國民中小學藝術才能班之研究報告」完成，揭示國民中小學藝術才能班已成為部分學校用以規避常態分班之作法；2009年「特殊教育法」修頒，為遏止前述現象，於第35條明定國民教育階段資賦優異教育之實施不得採集中成班方式，長期設置且有規模之音樂班紛轉依「藝術教育法」為設班依據，惟囿於「藝術教育法」未因應修法提供相關資源，致使藝術才能班陷入辦學困境。

2012年「國民中小學藝術才能班（音樂班、美術班、舞蹈班）課程基準」頒布，提供國民教育階段藝術才能班課程與教學之準則，明定以「探索、創作與展演」、「知識與概念」、「藝術與文化」及「藝術與生活」及「專題學習」為五項教材內容綱要；2014年，「十二年國民基本教育課程綱要總綱」頒布，明定國民

中小學藝術才能班屬於學校教育中之「特殊類型班級」，藝術才能班專長課程首次與其他領域課程綱要同步啓動研訂作業；2019 年高級中等以下學校課程審議會通過「十二年國民基本教育藝術才能班課程實施規範」暨「十二年國民基本教育藝術才能專長領域課程綱要」，自此，藝術專才培育進入課綱時期，明立以「創作與展演」、「知識與概念」、「藝術與文化」、「藝術與生活」及「藝術專題」爲學習之五項構面，提供藝術才能音樂班辦學之方向。藝術才能教育在進入課綱時期後，仍有諸多待解決之問題，茲以 109 學年度統計顯示，全國計有國小 55 校、國中 85 校及高中 2 校設有藝術才能音樂班，此設班數凸顯國中階段設班突增之現象，加以課綱所規範藝術才能專長領域節數／學分數配當仍未臻現場教學需求共識，藝術才能教育未來仍待精進。（吳舜文撰）

藝術學院（國立）

參見臺北藝術大學。（編輯室）

游昌發

（1942.8.12 中國廣東潮陽）

作曲家。✚藝專（今 *臺灣藝術大學）音樂科，維也納音樂學院畢業，以聲樂及作曲爲雙主修，隨作曲家 Gottfried Von Einem 學習。回國後隨申克常學習京劇（參見●）兩年。曾任教於✚藝專、*輔仁大學、*臺北藝術大學、台南科技大學（今 *台南應用科技大學）等校之音樂學系，亦致力於推廣合唱音樂及理論作曲教學工作。譯有《實用和聲學入門》（R. Stohr 原著，1981）、《曲式學》（R. Stohr 原著，1984）、《對位法》（Knud Jeppesen 原著，1985），並撰有《曲式學入門》（1992）等著作。早期作品《歌曲六首》依循中文現代詩的聲調樣式，融合其熟練的作曲技法及個人獨特美學而成。往後逐步嘗試以傳統歌樂爲主體（如崑曲《四首悲歌》、北管《天官賜福》、吟唱《陽關三疊》、說唱藝術《作人的媳婦》、原住民民歌《玉山交響曲》、京劇《皮黃隨想曲》等），運用變奏、層疊及西方不同時代之作曲技法

（如複音音樂、不同時代的和聲、點描法、連綴式代替分段形式等），加上表現力強烈的個人曲調風格，探究兼具美感及理性處理音樂的可能性。他的想法表現在戲劇音樂中《王婆罵雞》、《桃花過渡》，創作出節奏起伏有致又不失古典的優雅。鋼琴曲《空山松子落》則以淨化簡約的技巧，即興式地表現出詩詞的意境與深度，應是另一歷程的開始。（鄭雅昕撰）

重要作品

《歌曲六首》（1976）；《四首悲歌》爲女高音與管弦樂團（1980-1981）；《瘋婦》（1987）；《紅鼻子》舞臺劇配樂（1989）；《地心一日》兒童音樂劇（1991）；《五彩雞》唱遊劇（1993）；《虛谷詩歌》連篇歌曲（1993）；《臺灣童謠組曲》兒童合唱（1995）；《秋興》（1995）；《作人的媳婦》（1995）；《王婆罵雞》折子戲（1995）；《閻惜姣》折子戲（1995）；《天官賜福》（1997）；《陽關三疊》（1997）；《桃花過渡》現代戲曲（1998）；《玉山交響曲》（1998）；《皮黃隨想曲》小提琴獨奏與管弦樂（1999）；《去夏以來的悲哀》雙小提琴與鋼琴（2003）；《空山松子落》鋼琴（2005）。

游彌堅

（1897 臺北內湖－1971.12.12 臺北）

歌謠作詞者。出生於臺北內湖庄（今內湖區），爲農家子弟，原名「游柏」，童年時隨著舅舅學漢文，念過短期「漢文私塾」，十三歲才就讀錫口公學校（今松山國小），三年後，高分考進臺灣總督府國語學校【參見臺北教育大學】師範部，以第一名畢業。教了幾年書後，二十八歲考上日本大學，攻讀經濟，寒暑假期返臺，參加「臺灣文化協會」演講等活動，欲喚醒臺灣民眾的社會意識。1927 年畢業歸臺，不久隻身潛往北平，易名「彌堅」，委身於印刷廠工作；1929 年，轉赴南京，擔任中學英文教職，結識蔣百里，經其撮合，娶名門閨秀王淑敏爲妻。1932 年，因其中、英、日文流利且熟悉日本政情，擔任顧維鈞祕書，同赴瑞士日內瓦參與國際聯盟會議，達成國際聯盟譴責日本侵華並支持中國國土完整之任務。後隨顧氏駐法，任大使館秘書，並於巴黎大學進

修。1934年辭職返國，任職於國民政府。1939年辭公職，於香港從商，1941年日軍攻佔香港，彌堅因掩護官員內渡，被日軍逮捕施刑後脫險，後至重慶，1943年於中央設計局所成立的臺灣設計委員會中，對臺灣光復後的財經措施，參與籌劃，戰後返臺，於1945年，邀集臺灣文化界知名人士如林獻堂、林呈祿、羅萬車、陳逢源、黃得時等多人成立東方出版社，於1946年3月1日被派擔任臺北市長。為了推展文化事務，同年6月16日成立「臺灣文化協進會」，並將日本人遺留下的公法人團體*台灣省教育會重新運作，專門從事文化藝術教育工作。首項業務就是舉辦「第1屆兒童新詩、歌謠、話劇徵募活動」，催生了傳唱至今的〈造飛機〉【參見兒歌】。1947年二二八事件之後，「半山仔做官」的身分，讓他遭受批判。1948年，國語日報社成立，游彌堅是重要的發起人，1950年卸任市長後，除仍任國大代表、行政院設計委員會委員官職外，出任台灣省教育會、臺灣紙業公司、仁濟救濟院、萬國道德會中國分會、世界紅卍字會臺灣分會、臺灣觀光協會、國語日報、東方出版社等的重要負責人。專心經營事業，然仍以文化工作為首選，1952年創辦*《新選歌謠》，並任《新選歌謠》發行人；東方出版社的東方少年文庫，有多本亦由他編輯而成。此外，在工商業及社會事業上有相當的影響力。1971年因心肌梗塞逝世於臺北市，享年七十五歲。2003年，世界紅卍字會臺灣分會將他先前的著作整理、出版《宇宙的神秘力量》。（劉美蓮撰）

重要作品

一、歌詞創作：〈落大雨〉呂泉生曲，獨唱（1949）；《遊戲》呂泉生曲，兒童同聲三部（1953）；《跳繩》、《擠油渣》、《剪拳布》呂泉生曲，兒童同聲二部（1953）；《馬兒》、《小鴿子》、《捉迷藏》、《手拉手》、《小貓和老鼠》呂泉生曲，兒童同聲二部（1954）；《老鷹和母雞》呂泉生曲，兒童同聲二部（1954）；〈新皮鞋〉呂泉生曲，獨唱（1955）；《大好天》呂泉生曲，兒童同聲二部（1955）；〈搖籃歌（客家調）〉呂泉生曲，獨唱（1957）；《小狗真淘氣》、《太陽下去了》呂泉生曲，兒童同聲三部（1958）；《放假回家去》呂泉生曲，兒童同聲二部（1958）；〈相思〉呂泉生曲，獨唱（1966）。〈耕作歌〉原住民民歌，楊兆禎採譜，游彌堅配詞；〈插秧歌〉。

二、翻譯填詞：〈山村姑娘〉、〈靜夜星空〉、〈阿里郎〉、〈桔梗花〉、〈夏夜鄉居〉、〈維也納郊外之夜〉。

幼獅管樂團

臺灣大專青年組成的管樂團，交響管樂團編制演出。幼獅管樂團前身為「自強管樂團」，是⊕救國團名譽召集人李鍾桂（時任教育部國際文教處處長）於1976年為加強臺灣與美國關係，特別甄選音樂傑出之學生所籌組，完成任務回國後，1977年5月將樂團移交救國團，正式成立了「幼獅管樂團」。樂團先後由*張大勝（1977-1980）、*陳澄雄（1980-1991）、*郭聯昌（1991-1999）擔任指揮，目前由*葉樹涵（1999年迄今）擔任樂團指揮，副指揮為段富軒、張鴻宇，助理指揮為陳君笠。幼獅管樂團以培養大專青年演奏為宗旨，延攬院校中具有優秀演奏能力之學生組成，為國內甚具演奏水準之青年管樂團。該團經常受邀赴外演出，曾於1977年、1980年、1989年、1992年應邀赴美國參加國際青年音樂大賽及觀摩演出，屢獲3A級首獎及最佳演奏獎。2002年應邀赴泰國曼谷參加第4屆亞洲交響管樂團大賽，榮獲亞洲第一名殊榮。更五度通過世界管樂聯盟（World Association for Symphonic Bands and Ensembles）年會嚴格審核，於新加坡、美國辛辛那堤等地參加觀摩演出。（葉樹涵撰）參考資料：243

幼獅國樂社

1958年5月20日由⊕救國團總團部文教組輔導成立，周岐峰籌備主事，並擔任副社長兼指揮，社員來自各大專院校學生、中學生及社會青年共約120餘位。分甲乙兩組，甲組名額預定30人，號召已具備*國樂演奏經驗之青年參加，乙組著重訓練，以初次接觸國樂之大專學生或社會青年為輔導對象。師資來源第一年以

*中廣國樂團團員為主，第二年起改由幼獅國樂社第一批培訓的傑出社員負責，採學長制度。演奏形式除了齊奏，亦包括了合奏，同年10月31日，假臺北青年服務社第一次公開展現訓練成果。1962年2月17日，幼獅國樂社與中華實驗國樂團〔參見中華國樂團〕合作嘗試將西洋古典音樂移植演奏，包括《藍色多瑙河》（J. Strauss 曲）、《雙鷹進行曲》（R. Wagner 曲）、《G 大調小夜曲第一樂章》（W. A. Mozart 曲）、《杜鵑》（E. Jomason 曲）、《舞娃》（E. Poldini 曲）、《嘉禾舞曲》（F. J. Gossec 曲）等，首開「西樂中奏」先例。社團每年寒暑假固定公開招收新社員，免費輔導愛好國樂學子。1963年8月4日✚救國團將女社員獨立出來，成立幼獅女子國樂社。社團發展至1960年代末期停止活動，前後共經歷二任社長：周岐峰、曹乃洲；指揮一直由周岐峰擔任。由於學子來自學校、社會各階層，因此學成後，國樂種子自然隨著他們傳播至社會各處，對國樂的傳承具有不可磨滅的影響。（黃文玲撰）

幼獅合唱團

創立於1976年5月，受到教育部、✚救國團總團部及各界音樂人士支持參與，成立宗旨在於帶動全國音樂風氣，協助臺灣作曲家作品發表。2010年1月熄燈。曾經是臺灣極具知名度與影響力的合唱團。團址設於✚救國團總團部臺北市松江路219號5樓，每週日下午兩點至五點為例行團練。該合唱團歷經*李抱忱、蕭璧珠、*陳澄雄、*劉德義、楊鳳鳴、吳聲吉、白玉光、駱正榮等指揮，聲樂指導包括廖葵、林桃英、楊鳳鳴、吳聲吉等人，每年定期公開演唱，並多次於國家重要慶典中擔任演出，亦曾應邀前往新加坡、馬來西亞、泰國、菲律賓、中國大陸等地巡迴演唱。（車炎江撰）參考資料：299

有忠管絃樂團

參見鄭有忠。（編輯室）

余道昌

（1972.10.22 臺北）

小提琴演奏家，音樂教育家，美國約翰霍普金斯大學琵琶第音樂學院學士、碩士，美國馬里蘭大學音樂藝術博士。四歲由*馬孝駿（*馬友友父親）博士啟蒙，五歲改隨李麗淑老師，六歲以第一名優異成績考入光仁小學音樂班〔參見光仁中小學音樂班〕，師事教授*李淑德。1984年獲得臺灣區音樂比賽〔參見全國學生音樂比賽〕小提琴獨奏首獎，隔年通過教育部音樂資賦優異兒童出國甄試〔參見音樂資賦優異教育〕。同年得寬達公司與《民生報》主辦「世界兒童日」才藝甄選首獎赴美國洛杉磯演出。十歲即開始演奏生涯，1986年以第一名獲得長榮海運（今張榮發基金會）全額獎學金赴美就讀。在美期間曾先後師事 Berl Senofsky、Sylvia Rosenberg、Victor Danchenko、Daniel Heifetz、Roman Totenberg 等教授。1990年獲 Peabody 協奏曲比賽首獎。1991年以小提琴演奏及電機工程雙主修全額獎學金考取約翰霍普金斯大學。1994年贏得 Marbury 小提琴大賽首獎，同年回臺灣參加臺北市第3屆世界小提琴大賽獲國人最佳演奏獎。1995年取得約翰霍普金斯大學琵琶第音樂學院學士學位並於次年取得碩士學位。1997年贏得 Yale Gorden 弦樂大賽首獎。1998年以全額音樂獎學金在馬里蘭大學攻讀並獲得音樂藝術博士學位。

教學經歷豐富，2000至2010年曾擔任 Heifetz 國際音樂學院教授並多次在其音樂節演出深獲佳評。2003年曾應聘為馬里蘭州立大學兼任教授。自2003年起至2009年應聘為琵琶第音樂學院及茱莉亞音樂學院先修班客座。2011年回國，先後在*臺北市立大學及*臺北藝術大學擔任專任助理教授。

在獨奏及室內樂方面，其演出足跡遍及北美各大小城市，曾與小提琴家 Daniel Heifetz、聲樂家 Carmen Balthrop、鋼琴家 Ruth Laredo、Cleveland 弦樂四重奏、Orion 弦樂四重奏以及其他傑出音樂家合作演出。他所帶領的古典樂團「The Classical Band」在北美巡迴演出上百場，其中包括甘迺迪中心及史丹佛大學。曾與

美國 Asheville 與 UTC 交響樂團合作貝多芬（L. v. Beethoven）《三重協奏曲》及布拉姆斯（J. Brahms）《雙協奏曲》深獲好評。多次受邀擔任 Maryland、Harrisburg、Annapolis 及 Alabama 交響樂團首席。2007 年參加由美國藝術委員會主辦的躍起之星（Rising Star Award）藝術家選拔，以自己改編的《卡門幻想曲》征服全場 700 餘樂迷，高票獲觀眾選為當屆首獎。2003 年成立「普羅米修斯三重奏」，曾在全美各國際音樂節演出深獲肯定，《華盛頓郵報》給與「最有潛力的青年室內樂團」的評價。2021 年 9 月 24 日於臺北松菸 *誠品表演廳舉行「余道昌小提琴獨奏會——泛音的藝術」。2021 年 9 到 11 月與「五度音弦樂四重奏」舉行「臺灣心戀曲——2021 五度音巡演音樂會」巡迴臺南、高雄、嘉義及雲林四地演出，深獲好評。2021 年 12 月 5 日於臺北松菸誠品表演廳舉行「盧佳君余道昌小提琴二重奏～迷琴雙人舞」音樂會。2022 年 2 月與 *臺灣交響樂團於 *國家音樂廳及 *臺中國家歌劇院演出西貝流士（J. Sibelius）《D 小調小提琴協奏曲》。2022 年 9 月 24 日於臺北松菸誠品表演廳舉行「余道昌小提琴獨奏會——熾烈悲歡的風華年代」。(盧佳君撰)

遠東音樂社

1950 年代的臺灣尚處於接受「美援」的境地，經濟力薄弱，使古典音樂藝術無力成長與發展。在音樂演藝方面，沒有國際一流音樂家蒞臨獻演，只有零零星星本地音樂家自辦的音樂會；沒有適當的演出場地，沒有音樂藝術經濟制度、經紀人的存在。1955 年 6 月 1 日美國 *空中交響樂團臨臺演出之後，凸顯了臺灣音樂演藝環境，沒有人能夠承辦這項演出的窘境。盱衡當時，音樂界人士咸認為「政黨關係」極為良好，經營事業與音樂家、樂團樂旅巡演有所關連的旅遊業，雅愛音樂，有極高鑑賞力，留學德國，對演藝事業有所認知了解的 *江良規，是為臺灣開創演藝經濟事業的最佳人選。在 *戴粹倫等音樂友好人士的建議敦促下，江良規自 1956 年展開了籌備工作：撥出他所經營的「遠東旅行社」部分辦公桌與人員，負責音樂會的事務。籌備期間就以遠東旅行社名義舉辦音樂會，如大提琴泰斗帕蒂高爾斯基（Gregor Piatigorsky，1956.10.3，*國際學舍）、大都會歌劇院女高音史蒂蓓爾（Eleanor Steber，1957.3.23）、蜚聲國際的男中低音（Bass-Baritone）歌唱家斯義桂（1957.8，六場）、「世紀之音」雅譽的黑人女低音安德遜（Marian Anderson，1957.10）、義大利男高音殷芬天諾（Luigi Infantino，1957.11）、長笛家洛拉（Arthur Lora）與豎琴家維多（Edusarol Vito，1957.12），以及「舊金山芭蕾舞團」等演出。在當時音樂資訊貧乏的狀況下，江良規就其留學德國涉獵音樂藝術所知進行籌備工作，憑其崇高地位得以與政府機構溝通導引，逐步摸索，從無到有為臺灣建構了演藝經紀制度的初胚胎，乃於 1958 年 2 月 1 日正式掛牌宣告成立臺灣史上第一家音樂藝術經紀機構「遠東音樂社」（Far Eastern Artists Management）。以舉辦美國名男中音瓦菲爾達德（William Warfield）、法國小提琴家傅尼爾（Jean Fournier）、美國名鋼琴家柯恩（Harold Cone）之演奏會作為創立音樂社之紀念。

江良規集全國體協總幹事、臺灣師範大學體育學系教授與系主任、遠東旅行社、遠東音樂社等工作於一身，積勞成疾，為專心養病陸續辭去所有工作。1965 年把遠東音樂社贈送給創立初期就從旁幫忙，參與音樂會事務的媒體人 *張繼高。1967 年 7 月 8 日江良規病逝。張繼高自 1965 年 9 月 1 日開始接手經營遠東音樂社，經一段時間營運順利後，搬離遠東旅行社的開封街原址，移到懷寧街，獨立設立辦公社址，1983 年 6 月辦完「維也納兒童合唱團」（Die Sängerknaben vom Wienerwald）音樂會之後，宣告自音樂演藝事業退休，回歸媒體本業，並結束經營演藝事業二十六年的遠東音樂社之業務。遠東音樂社於是走入歷史。遠東音樂社開闢臺灣音樂活動大道，對促進國際文化交流，貢獻良多。(陳義雄撰) 參考資料：11, 156, 157

Y

yuanli

● 苑裡 TSU 樂團
●《樂典》
●《樂府春秋》
● 樂府音樂社
●《樂覽》
● 樂壇新秀

當代篇

苑裡 TSU 樂團

由臺灣作曲家 *郭芝苑及其小舅陳南圖、表哥鋼琴家戴逢祈等人，結合當地仕紳愛樂同好所組成之業餘輕音樂演出團體。該樂團之樂器編制包含小提琴、大提琴、手風琴、長笛、鋼琴、小號、長號、吉他、小鼓和口琴等，依照每首作品而有不同編制的組合。由於表演區域以新竹、苑裡附近為主，故以臺灣（T）、新竹（S）、苑裡（U）三地英文開頭縮寫為團名。由於樂團成員多為業餘者，不一定看得懂樂譜，故由負責作曲、編曲的郭芝苑將樂譜轉譯為數字譜，並指導團員們練習，有時候也擔任指揮，或口琴、小提琴的獨奏工作。樂團常在桃園、新竹、苗栗一帶巡迴演出或募款義演，當時雖因戰後經濟蕭條，但是民眾並無其他娛樂活動，而成員們多為地方名人，演出時有親朋好友等熟識者捧場，加上所演出曲目多為一般民眾耳熟能詳的樂曲，在當時引起極大共鳴。1948 年初，樂團為修建新竹縣立苑裡初級中學（今苗栗縣立苑裡高級中學）校舍，義演募款，而主事者郭芝苑於 1949 年獲新竹縣政府頒贈二等獎狀以表彰其捐資興學之義舉。（盧佳培撰）

《樂典》

創刊於 1985 年 10 月，發行人許景汶，主編徐靜氛，樂典音樂雜誌社發行，由第零號開始，以月刊形式共發行 20 期，於 1987 年 10 月停刊。期刊內容包括「讀友的園地」、「典藏樂府」、「樂評」、「音樂名詞淺釋」、「世界音樂學府巡禮」、「音樂會特別報導」、「企鵝古典音樂軟體評鑑」、「樂訊」等。（黃貞婷撰）

《樂府春秋》

臺北市樂器商業同業公會為協助業者促銷樂器，仿德國「法蘭克福國際樂器大展」，每年舉辦「臺北樂器大展」。為配合大展，自 1989 年起出版年刊性質的音樂雜誌《樂府春秋》。雜誌內容除一般性音樂文章之外，也刊登所有參展業者、廠商產製和代理進口各類樂器之廣告，故初期《樂府春秋》有音樂雜誌兼具樂器選購指南之功能。後有 *陳義雄加入執筆陣容，並自 1995 年起擔任主編，廣邀海內外各學者撰稿後，內容豐富。1999 年年刊出刊後，陳義雄離開編輯群。《樂府春秋》自 1989-1999 年間，共出版 9 期。其後間斷出刊 3 期（2002、2003、2005），屬公關刊物性質，迄今未再出刊，處停刊狀態。（陳義雄撰）

樂府音樂社

參見愛樂公司。（編輯室）

《樂覽》

*臺灣交響樂團出版品，也是國內早期即出版、歷史悠久的音樂刊物。最初為 1947 年發行、由繆天瑞主編的 *《樂學》雙月刊。歷經多次樂團改制，這份音樂刊物的名稱在《音樂教育季刊》（1986）、*《省交樂訊》（1992）等多次更迭下，最終於 1999 年樂團改隸於 *行政院文化建設委員會（今 *行政文化部）後，正式更名為《樂覽》月刊。每月發行量約在一萬份左右。多年來《樂覽》雜誌以月刊形式發行，除了國內知名音樂家與團體之專訪、藝術論文撰述、音樂表演評論、藝文活動報導外，更設計安排多項具特色之專欄，2012 年起為響應環保，改為雙月刊並同時發行電子版，是一本在臺灣歷史悠久，內容豐富、詳實的音樂刊物，目前仍持續發行中。（黃馨瑩撰）

樂壇新秀

一、*中正文化中心為提拔優秀青年音樂家，從 1990 年開始，舉辦「兩廳院樂壇新秀」甄選活動。甄選的類別分為：1. 西洋樂器類：管樂、弦樂、打擊樂；2. 鋼琴、聲樂兩類；輪流舉行，每兩年輪一次。傳統樂器類另有舉行「傳統樂新秀甄選」。報名者須為三十歲以下，每年選出 3 至 6 名。入選者可在國家演奏廳舉行一場個人獨奏會，並視中正文化中心的節目需要，邀約參與協奏曲、室內樂、巡迴演出等音樂活動。

二、為對年輕人音樂才華的提拔，1970 年代，⊕中廣亦曾舉辦過樂壇新秀音樂會〔參見

中國廣播公司音樂活動〕。

三、*台北愛樂文教基金會於 1998-2002 年舉辦之臺灣「樂壇新秀」甄選，並於 2000 年正式更名爲台北愛樂青年音樂節，以此培育拔擢國內音樂人才，於 2002 年停辦。

四、今日尚有 *中華民國聲樂家協會舉辦的「聲協新秀」，提拔新進聲樂家。（編輯室）參考資料：321

《樂學》

創刊於 1947 年 4 月，爲雙月刊，是戰後臺灣第一本音樂期刊，發行人 *蔡繼琨，主編繆天瑞，僅出版 4 期即宣告停刊。《樂學》原定名爲《樂報》，爲避免與⊕福建音專所出版的《樂報》同名，而臨時更名爲《樂學》。由臺灣省行政長官公署交響樂團（今 *臺灣交響樂團）依照〈臺灣省行政長官公署報〉臺灣省交響樂團組織規章第 11 條「**本團得出版及發行各種音樂書譜刊物，暨設立樂器修造工廠，其辦法另訂之**」的相關規定發行。刊物不僅有臺灣本地音樂訊息，亦有中國大陸的音樂訊息。《樂學》發行的時間與數量雖不算多，但在戰後百廢待興的環境裡，這份刊物爲我國近代音樂史保存了詳實的資料。（陳宇珊撰）

樂友合唱團

臺灣現存少數歷史久遠、超過五十年以上的業餘合唱團之一。1964 年 3 月 29 日創立於臺北市，創團者爲臺灣合唱教育推廣者陳安邦。該團由愛好合唱之社會青年組成，歷任指導者包括蘇森墉、*杜黑、王恆等人，現任合唱指導則爲林郁穎、鋼琴伴奏爲葉庭芳。（車炎江撰）

《樂苑》

*臺灣師範大學音樂學系學會刊物，創刊於 1967 年 6 月，發行人 *戴粹倫，主編蔡中文，由當時臺灣省立師範學院（今⊕臺師大）音樂學系音樂學會編印，可以說是臺灣地區最早的大專音樂專業刊物之一。事實上，《樂苑》在 1967 年之前早已不定期出版，只是內容僅只於十幾二十頁的規模，且以鋼板作印刷，創刊號之前的資料至今大多已經遺失。1967 年的《樂苑》創刊號已改由活字版印刷，之後的出刊幾乎每年一期，截至 2007 年已有 28 期，是學校音樂刊物當中發行時間最長的一份。《樂苑》的內容係由⊕臺師大音樂學系學會向教師及學生邀稿，因此不但有古典音樂的專業問題探討，也有以音樂爲主題的心情小品或遊記性的散文，其性質爲⊕臺師大音樂學系師生爲主的交流與溝通之文藝園地。自創刊號以來的內容，已經由「師大音樂六十年數位典藏計畫」，收納在電子資料庫之中，未來藉由網路即可對該刊物當下及過往的內容進行瀏覽查閱。（黃貞婷撰）

樂韻出版社

1962 年劉海林（1931.6.13-）創設於臺北北投。1957 年左右，有人向於⊕政工幹校（今 *國防大學）軍樂班服務的劉海林詢問可否幫忙抄譜，在姑且一試的情況下，不但爲自己開啓了專業的抄譜路，日後更以音樂出版爲事業。當時任美國民營航空公司董事長的王文山熱愛寫詞，並將詞作 200 多首編成《拋磚詞集》（1978），且廣邀作曲家譜曲，再委由劉海林抄譜，並陸續出版《拋磚詞曲集》，含獨唱及合唱曲共五集，作曲者包括：趙元任、*黃友棣、*林聲翕、沈炳光、邵光、*李中和等十多位著名作曲家，及由 *李永剛譜曲的合唱組曲《行行出狀元》（1973）等。這個系列的出版成爲「樂韻」創設及初期經營的最大推手。劉海林不忘軍樂從業人員的本職，除了出版《豎笛教本》（德國人 C. Baermann 著）、《伸縮喇叭教本》（法國人 J. B. Arban 著）等外，並於 1969 年出版全套《文音軍樂曲譜》及《軍樂名曲精華》系列，皆有助於管樂隊的發展。對於本國作曲家作品出版亦不遺餘力，如 1965 年 *郭芝苑的《鋼琴奏鳴曲》，1977 年 *陳泗治《G 大調嬉遊曲》、*馬水龍《玩燈》、*康謳《鄉村組曲》等十多位作曲家的器樂作品及 1995 年《蔡盛通綺想曲集》（附 3 片 CD）等；聲樂作品如 *林聲翕《雲影集》（1973）、《黃友棣作品集》及 *江文也、*呂泉生、*康謳、*林福

裕、屈文中、李忠勇等十多位作曲家的《合唱專集》；學術叢書，如 *許常惠的《現階段臺灣民謠研究》（1967）及《音樂七講》（1985）、*劉燕當《中西音樂藝術論》（1979）、《韓國鑽音樂文集》（4冊，1990-1999）、賴碧霞（參見●）《臺灣客家民謠薪傳》（1993），以及 *蔡盛通《配器之學》（2003）等系列著述，數量達 500 種之多。不但鼓舞國內音樂創作及著述，尤其出版各類合唱曲集更是樂韻的特色之一，對合唱的發展貢獻不小。為了擴大對音樂界服務，1975 年劉海林曾在北市中華商場開設 *中國音樂書房，後來遷往愛國東路，1990年代轉由他人經營。2001 年在北市中華路另起爐灶，開設臺北音樂家書房及「網路書店」（www.musiker.com.tw），自 2002 年起，從中國引進受德國 Eulenburg、Schott 等公司授權之管弦樂總譜及各類學術叢書，以提供愛樂者更多的選擇。2006 年起，更取得美國 G. Schirmer 等多家出版社授權。目前行銷書籍更達 13,000種之多。劉海林從一個窮軍人到出版社及書房老闆，從樂韻、中國音樂書房到臺北音樂家書房，為臺灣音樂發展盡了不少心力。2007 年 7月，樂韻及臺北音樂家書房已正式交棒第二代劉東黎持續經營，更期盼能藉由各種通路將國人作品推向其他華語地區，俾利國內音樂家創作及音樂出版事業能永續經營。（李文堂撰）

《雨港素描》

*馬水龍於 1969 年完成的鋼琴組曲，1970 年 6月 21 日於 *向日葵樂會第三次發表會中發表。雨港指的是他的故鄉基隆，是他出國深造前的作品，已充分顯現出不凡的音樂才華和魅力，這首作品不僅為青少年所喜愛，許多鋼琴家也樂於演奏，全曲由四個小曲子組成，描寫作曲家在基隆雨港的生活印象和回憶，雨聲喚起了兒時的夢幻，也喚起了少年成長的憧憬，第一曲〈雨〉分成 ABA 三段體，先是連綿不斷的濛濛細雨，繼之以急風驟雨，達到一個高潮；第二曲〈雨港夜景〉，描述雨港碼頭度過了嘈雜的一天，晚間特別寧靜，作者用鋼琴模仿古箏的音響營造幽雅如歌的氣氛；第三曲〈拾貝殼的少女〉，近似第一曲，有頑固低音的律動，彷彿微波細浪衝擊著岩石，遠處隱約出現拾貝殼的少女，藍天、碧海、奇岩、細浪，這是八斗子夏日美景的寫照；第四曲〈廟口〉，熱鬧的基隆廟口景象，人來人往，突然廟裡傳來了北管〔參見●北管音樂〕的鑼鼓和嗩吶聲〔參見●嗩吶〕，又逐漸消失。（顏綠芬撰）參考資料：74, 118

Z

《葬花吟》

*許常惠完成於 1962 年的聲樂作品，作品編號 13，此曲是爲女高音獨唱、女聲合唱、引磬（參見●）、木魚（參見●）而寫的清唱劇，同年首演於臺北市國立藝術館（今 *臺灣藝術教育館），杜月娥擔任獨唱，*臺灣師範大學音樂學系女聲合唱團演出。詩取自清朝曹霑的《石頭記》（現書名爲《紅樓夢》）中林黛玉的葬花詞，文中洋溢著暗自神傷與自憐。全詩共五十多句：「花謝花飛花滿天，紅消香斷有誰憐，遊絲軟繫飄春榭，落絮輕沾撲繡簾。閨中女兒惜春暮，愁緒滿懷無釋處，手把花鋤出繡簾，忍踏落花來復去……桃李明年能再發，明年閨中知有誰」最後的結尾是：「未若錦囊收艷骨，一堆淨土掩風流。質本潔來還潔去，強於污淖陷溝渠。爾今死去儂收葬，未卜儂身何日喪，儂今葬花人笑癡，他年葬儂知是誰？試看春殘花漸落，便是紅顏老死時，一朝春盡紅顏老，花落人亡兩不知。」許常惠運用西方技法，融合佛教梵唄（參見●）、戲曲吟唱、詩詞唸誦的方式，先是引磬奏出規則的拍子，接著女聲各聲部先後唱出第一句。全曲六個段落，從頭到尾不間斷，分爲中慢板──緩板（Lento）──轉中板──稍快板（Allegretto）──急板（Presto）──中慢板；亦即由慢漸快至急板的高潮，然後再恢復慢速做結束，全曲除了少數唱腔有些許轉折外，幾乎都是一字對一音的唸誦方式，加上用了許多不協和音程以及引磬和木魚的效果，使本曲相當有特色，也成爲許常惠的代表之一。（顏綠芬撰）參考資料：119

曾道雄

（1939.11.26 彰化田中）

聲樂家、指揮家、歌劇導演、音樂作家。1962年考入 *臺灣師範大學音樂學系，師事戴序倫習聲樂，從張彩賢習鋼琴，從 *蕭而化與 *張錦鴻學習和聲對位，並先後跟 *史惟亮、*許常惠及 *包克多學習理論作曲，1966 年畢業後，隨 *蕭滋習德國藝術歌曲，1968 年通過教育部語文甄試，以《民族音樂家法雅傳》一書，獲得西班牙外交部獎學金。1969 年入西班牙馬德里皇家高等音樂學院攻讀聲樂、歌劇演唱，師事弗南多・納瓦雷德（Fernando Navarrete）、瑪麗亞・安赫蕾絲（Mariade de Los Anfles），1971 年獲演唱家藝術文憑。之後，續赴美國洛杉磯，從楊波柏（Jan Popper）鑽研歌劇，於好萊塢學習舞臺導演，並入加州大學洛杉磯分校，專攻歌劇演唱、舞臺導演。1972 年回國，先後任教於●藝專（今 *臺灣藝術大學）音樂科、中國文化學院（今 *中國文化大學）音樂學系、●實踐家專（今 *實踐大學）音樂科、●臺師大音樂學系，開闢歌劇課程。1973 年他網羅國內歌唱家組織「臺北歌劇場」，致力推展歌劇運動，翻譯西洋歌劇，舉辦歌劇研習會等。1977 年取得●臺師大留職留薪，赴維也納音樂學院進修歌劇一年。1980 年赴義大利席耶那（Sienna）跟弗朗葛費拉學指揮。1982-1985 年曾任●臺師大音樂學系主任兼音樂研究所所長。其指揮、導演、演唱或製作已逾 30部歌劇，尤其是拓展國人歌劇新知與劇目範疇，著力甚深。他亦曾經創作並自製臺灣本土歌劇《稻草人與小偷》（1999），以及爲世界和平祈福的管弦樂與女高音作品《長崎少女》（2006）。對於臺灣推廣歌劇演出貢獻良多，2011 年獲第 15 屆 *國家文藝獎。其文筆流暢犀利，不僅針對樂壇發表評論，亦關懷國家文化政策，勇於發言，文章時常在報章雜誌上發表。代表著作包括《民族音樂家法雅傳》（1968）；《法雅傳：西班牙音樂家》（1991）、《論無調歌劇伍柴克》（1980）、《歌劇藝術之理念與實踐》（1990）、《音樂走出象牙塔》（1990）。退休後，仍致力於樂教與歌劇演出。

（顏綠芬整理）參考資料：117

重要作品

《稻草人與小偷》臺灣本土歌劇（1999）；《長崎少女》管弦樂與女高音（2006）。

曾瀚霈

（1949.3.15 臺北）

*音樂學學者。原名正仲，1997 年更名瀚霈。1964 年就讀✛臺北師專（今 *臺北教育大學），專四時考取音樂組，始密集學習音樂。1969 年✛臺北師專畢業，在臺北市擔任國小音樂老師近十年。1979 年 4 月辭去教職，赴奧地利深造。1980 年 10 月正式進入維也納大學就讀，主修音樂學，受教於 F. Födermayr、O. Wessely、W. Pass、H. Knaus 等；副修民族學，受教於 K. R. Wernhart、W. Dostal 等，1987 年 6 月以學術論文 Hermann Grädener 1844-1929 取得博士學位。同年 7 月學成返國，受 *中央大學之聘，任教於共同學科，開設音樂課程，特別是西洋音樂史詳盡完整之授課內容。1993 年轉任甫成立之中央大學藝術學研究所專任副教授，教授音樂學專業課程，同時繼續在大學部開設通識課程。1999 年以《安魂曲研究》升等為教授。除在中央大學專任教職外，亦先後應聘於北部地區多所大專院校：*輔仁大學、交通大學（今 *陽明交通大學）、✛藝專（今 *臺灣藝術大學）、空中大學、✛國北師院（今✛國北教大）、*中國文化大學、中原大學，兼任音樂學系西洋音樂史或音樂欣賞之授課教師，並著有《音樂認知與欣賞》。1995 年起在 *臺北藝術大學音樂學系及音樂學研究所開設西洋音樂史、音樂斷代史、樂種與曲式及各類樂種專題研究之課程。二十年來，各校受教學生為數眾多，對音樂學術人才之培育與大學生音樂欣賞能力之提升貢獻卓著。曾瀚霈秉承己身所受之西方學術傳統與教學熱忱，治學態度嚴謹不苟，以激勵學生發揮思考判斷能力為教學之要務，研究主題包括安魂曲、合唱音樂、歌劇音樂、彌撒音樂等，代表著作包括 Hermann Grädener 1844-1929、《安魂曲研究——縱觀一個西方樂種的面貌與發展》、〈合唱與合唱音樂的歷史觀點〉、〈論莫札特的速度〉、〈歌劇音樂與歌劇類型〉、〈有聲出版品中安魂曲的源流與發展——論拉丁文亡者彌撒架構之運用〉、Schriftzeichen als Notationszeichen. Über die Anwendung der Schriftzeichen in der musikalischen Notierung an Beispielen chinesischer traditionellen Notationen、〈自選歌詞、自由架構安魂曲之探討〉、《音樂認知與欣賞》、〈銅鼓的認知與中原文化本位的思考推論〉、Schriftzeichen als Notationszeichen. Die traditionellen chinesischen Notationen（Zeichen lesen/ Lese-Zeichen. Kultursemiotische Vergleiche von Leseweisen in Deutschland und China）、〈論音樂學的體系問題與發展——21 世紀音樂學除舊佈新建言〉、〈彌撒意義與彌撒程序——以彌撒音樂為理解前題的探討〉、〈彌撒程序與彌撒音樂——以奧地利天主教彌撒實況錄音取樣調查為基礎的研究〉、〈樂種生成與變易之因素析論：以西方樂種發展的觀察為例〉、〈樂種觀念及其理論思考〉等。著作亦多次榮獲✛國科會甲種研究獎。（劉秀春撰）參考資料：4

曾辛得

（1911.5.2 屏東滿州里德村－1999.6.17）

音樂教育家、歌謠作曲、編曲家。1930 年 3 月畢業於臺南師範學校〔參見臺南大學〕普通科與演習科，在校期間音樂科師事日籍音樂家 *南能衛、*岡田守治、*橋口正；畢業後隨林我沃學習小提琴。他曾經在屏東九塊、里港、高樹、車城擔任小學教師計十四年之久，同時另與 *鄭有忠等人共組屏東音樂同好會（小型管弦樂團），擔任小提琴及中提琴演奏。1943 年（昭和 18 年），日本政府以帝國大學教授矢野峰人創作之〈大詔奉戴日之歌〉歌詞，公開徵選配曲，以制定可供全民齊心同唱之歌曲、提高軍民士氣；車城國校教師曾辛得之音樂創作成為當時唯一獲選的作品，此曲在東京灌錄唱片後運回臺灣，成為當時各級學校必備之教材。1944 年調升墾丁國校校長，成為日治時期全臺灣屈指可數的臺籍校長之一；其後轉任滿州國校、東港國小校長，他以四十四年的黃金

歲月奉獻臺灣教育（小學教師十四年，校長三十年），以校爲家、栽培家鄉人才，受滿州鄉親愛戴，尊稱他爲「滿州的孔子」。音樂與文學作品相當多，屏東縣多數小學校歌均出自他的手筆；歌曲作品參選徵曲比賽時亦多獲得優勝或出版。另有 24 首作品獲選收錄於 *《新選歌謠》，其中最負盛名者爲〈耕農歌〉（曾辛得作詞、採譜編曲），旋律取自恆春民謠（參見●）平埔調（參見●），加上他自行創作的部分旋律與全曲歌詞，後來成爲演唱會常見曲目，以及中國農村復興聯合委員會（簡稱農復會）影片《農家好》主題歌曲。（車炎江撰）參考資料：89, 308, 364

曾興魁

（1946.6.30 屏東美和村—2021.8.10 新竹）
作曲家。1962-1965 年就讀屏東師範學校（今 *屏東大學），1968 年因成績優異保送 *臺灣師範大學音樂學系，主修鋼琴，並隨 *劉德義、*許常惠、*侯俊慶學習音樂理論和作曲，1972 年畢業，服務於省立基隆高級中學。1977 年獲教育部公費留學夫來堡音樂學院，師事 K. Huber, B. Ferneyhough，1981 年獲藝術家文憑（Prüfung der künstlerischen Reife），並返國任教 ⊕臺師大音樂學系暨音樂研究所。1981 年及 1984 年二度參加荷蘭高地牙慕斯（Gaudeamus）音樂節。1983 年以作品《物化》獲 *行政院文化建設委員會（今 *行政院文化部）*國家文藝獎特別創作獎，1984 年以單簧管獨奏曲《牧歌》參加法國現代音樂圖書館 Ville D'Avray 作曲比賽獲首獎，於 1985 年出版著作《新音樂透析》，並於 1986 年作品《輪迴》獲第 3 屆國際管風琴作曲比賽首獎。1986/87 年獲法國政府獎學金於法國現代音樂暨音響研究中心（Institut de Recherche et Coordination Acoustique/Musique, 簡稱 IRCAM）研究，同年並獲得巴黎師範音

樂學院電影作曲文憑。1987 年曾於巴黎「國際藝術家館」（Cite des Arts），1998 年於羅馬舉行個人樂展。1996 年參加法國巴黎 Presence 音樂節，2002 年 3 月於新竹市立演藝廳、屏東文化局中正藝術館舉行個人合唱作品音樂會，2004 年 9 月《我們呼喚你》在新竹演藝廳，舉行紀念「九二一」五週年合唱作品音樂會，2005 年 4 月在 *國家音樂廳「詩經的清明」音樂會中，發表管弦樂作品《詩經蓼莪》。2002-2003 年爲傅爾布萊特（Fulbright）學術交流計畫前往史丹佛大學及北德州大學的訪問學者。1999-2002 年及 2005-2007 年任中華民國電腦音樂學會首任及第三任理事長。2005 年自 ⊕臺師大退休，獲聘任教開南大學資訊傳播系（2005-2015）及榮譽講座教授（2016）。2007 年 5 月受 *國家交響樂團委託於國家音樂廳發表《生命之歌》（爲管弦樂及四聲軌預錄音樂），2006、2007 代表臺灣出席聯合國教科文組織音樂評議會議（International Rostrum Council for Composers, UNESCO）。2013 年受邀至德國多媒體中心（ZKM Karlsruhe）研究暨發表作電聲作品及太極 42 式互動藝術表演，並於 2016 年以多媒體太極互動藝術於美國史坦佛大學音樂聲學電腦研究中心（CCRMA）、北德州大學實驗音樂與跨領域中心（CEMI）巡迴演出。2013 年榮獲 *吳三連獎。2021 年 8 月 10 日逝於新竹。（顏綠芬撰、編輯室修訂）參考資料：117, 256, 348

重要作品
一、管弦樂與協奏曲
《詩經蓼莪》4 位獨唱、混聲合唱、管風琴及管弦樂（1981）；《樂始作》二管編制管弦樂（1983）；《天問》長笛與管樂隊協奏曲（1983）；《小協奏曲 in D》法國號與木管、弦樂雙五重奏團（1986）；《天安門輓歌》國樂大樂隊（1989）；《出塞曲》（1990）；《天問》Saxphone 與管樂隊協奏曲（1992）；《天問 I》長笛與管樂隊協奏曲（1994）；《風城三景》弦樂隊，〈風中古老的車站〉（1997）、〈城隍廟、東門城〉（1999）、〈科學園〉（1999）；《上美的花》獨唱及二管編制管弦樂（2005）；《生命之歌》管弦樂及四聲軌預錄音樂（2007）；《露珠與農

夫的對話》管樂隊、《揚琴 笛子 琵琶與大樂隊協奏曲》、《笙與弦樂隊協奏》（2010）；《濁水溪溪水濁》獨唱及二管編制管弦樂（2012）；《小交響曲》二管編制管弦樂（2014）；《七十自述》擊樂與管弦樂（2016）；《金豬的春天》管弦樂（2019）。

二、聲樂作品（含合唱曲）

《露珠》二聲部卡農、《媽媽的眼睛》二聲部卡農、《耕田阿哥》四部（三部）合唱 SATB 與鋼琴、《美濃山歌調》獨唱與鋼琴、《清明白荻詩》聲樂獨唱與鋼琴、《如夢令》、《水調歌頭》三聲部卡農（1970）；《滿月的光》、《在那遙遠的地方（編曲）》女聲三部合唱、《向暴力挑戰為光明催生》混聲四部合唱（1971）；《陽明之春》混聲四部合唱（1974）；《青春舞曲》混聲四部合唱（1979）；《詩經蓼莪》為 4 位獨唱、混聲合唱、管弦樂（1981）；《羞羞羞（編曲）》女聲三部合唱、《出塞曲》聲樂與鋼琴、《六月田水（編曲）》混聲四部合唱、《一隻鳥仔（編曲）》混聲四部合唱（1982）；《聯想小集：盼望、念、聯想》聲樂與鋼琴、《偉大的母親》聲樂與鋼琴、混聲四部合唱（1983）；〈露珠〉童聲、《聯想小集》獨唱與鋼琴、《桃花開（編曲）》混聲四部合唱、《老腔採茶（編曲）》混聲四部合唱、鋼琴與笙助奏、《山上的白雲》二聲部合唱與鋼琴（1984）；〈媽媽的眼睛〉童聲（1985）；《神之舞蹈》女聲三部合唱（1986）；《歸嵩山作》女聲三部合唱（1987）；《撐渡船（編曲）》混聲四部合唱、《春花望露（編曲）》女聲三部合唱（1988）；《搖籃曲（編曲）》混聲七部合唱（1990）；《老山歌（編曲）》混聲四部合唱與 cluster（1991）；《搖籃曲（編曲）》女聲三部合唱（1994）；《曾興魁合唱曲集》（1994）；《趕牛歌（編曲）》混聲四部合唱與打擊、《報信鳥（編曲）》混聲四部合唱、《偈》、《江文也第一彌撒曲（編曲）》四部合唱 SATB 與鋼琴、《Gu ni u（編曲）》混聲四部合唱（2000）；《我們呼喚你》為混聲四部合唱與鋼琴、打擊樂及管弦樂、影像作品（2004）、《彷彿你真的未離去》聲樂與電腦 Max/MSP（2004）；《耕田儕人真快樂》聲樂與鋼琴、《耕田儕人》混聲四部合唱（2005）；《大家來作福》聲樂與鋼琴（2006）；《旅夜書懷》混聲四部、雙鋼琴（含預置鋼琴）、書法表演及電腦 Super VP 的綜合藝術（2010）；《Times 時光》聲樂與鋼琴（2013）；《聲聲慢》聲樂與鋼琴（2016）；《老腔採茶》四部合唱 SATB、鋼琴與豎笛助奏（2017）、《SUR L'AIR〈LENTE PSALMODIE〉》聲樂與鋼琴（2017）；《紙鷂仔》童聲二部（2018）；《春天的腳印》混聲四部合唱、女聲三部合唱（2020）。

三、室內樂

《木管四重奏》長笛、雙簧管、豎笛、低音管（1976）；《碑銘二帖》弦樂四重奏、大鍵琴及 2 位打擊樂（1979）；《物化》12 件樂器室內樂，長笛、雙簧管、單簧管、降 E 調單簧管、降 B 調低音管、法國號、小號、長號、豎琴、小提琴、中提琴、大提琴（1980）；《鼎三重奏》長笛（中音長笛）、中提琴、長號（1981）；木管五重奏《五行生剋》長笛、雙簧管、豎笛、法國號、低音管（1982）；《大司命》室內樂為 4 位演唱家（SATB）、笙、琵琶、揚琴、古琴、加效果器（1984）；《第二號弦樂四重奏……時序……》（1987）；《百鳥吟》為雙簧管及鋼琴（1989）；《蓮花座》笛子（簫）、二胡、揚琴、琵琶、大阮、打擊樂（1990）；《鼎三重奏》長笛（中音長笛）、低音管、鋼琴（1990）；《生命的步履》笛子（簫）、二胡、琵琶、古箏、笙、打擊樂（1991）；《鄉愁二韻》為單簧管、大提琴與鋼琴三重奏（1993）；《哈梅麗城的吹笛人》室內樂音樂劇（1997）；《超極衝突》長笛（中音長笛）、吉他、打擊樂、默劇演員、電腦 Max/MSP（2005）；《綠島小夜曲綺想》為手風琴及預錄音樂互動藝術作品；《漁與樵》笙、揚琴、低音單簧管、電子音樂回授竹筒（2013）；《鄉愁二韻》長笛（中音長笛）、大提琴、鋼琴（2016）。

四、器樂獨奏

《賦格 四聲部 a 小調為鋼琴》鋼琴獨奏（1970）；《賦格 四聲部 B 大調為鋼琴》鋼琴獨奏（1971）；《第一號小提琴奏鳴曲》小提琴與鋼琴（1975）；《牧歌》單簧管獨奏、《月下獨酌》鋼琴獨奏（1978）；《輪迴》管風琴獨奏（1980）；《逍遙遊》鋼琴獨奏、《吳剛伐桂》鋼琴獨奏（1982）；《隨想曲》法國號大鍵琴（1983）；《陽關三疊》小提琴獨奏、吉他獨奏、《天道》為大鍵琴獨奏曲（1986）；《德軒操》琵琶獨奏、《鳳陽花鼓》吉他獨奏、《陽關三疊變奏曲》鋼琴獨奏（1987）；《十面埋伏》吉他獨奏（2009）；《巴赫空間解構》短笛、長笛、中音長笛、

低音長笛、電腦 Max/MSP（2010）；《金豬的春天》為管風琴獨奏（2019）；《老山歌》為二胡與鋼琴（2020）。

五、電聲音樂

《實驗手扎》二胡與合成器 Roland JP-8000（2005）；《五行生剋Ｉ──混沌大極》電聲與影像（2011）；《太極 42 式互動藝術》太極表演、互動裝置、電腦 Max/MSP、《五行生剋ＩＩ──水》純電聲（2013）；《故鄉音景》純電聲（2016）；《故鄉祝禱》純電聲（2017）；《七十自述》擊樂與電腦 Max/MSP（2018）；《老山歌》為二胡與電聲（2019）。

（編輯室修訂）

曾宇謙

（1994.8.24 臺北）

小提琴家，以 Yu-Chien Tseng 之名為國際所熟悉。十五歲開始學琴，先後師事林柏山、沈英良、李宜錦、*陳沁紅。2008 年進入美國寇蒂斯音樂院學習，師事 Ida Kavafian 與 Aaron Rosand。

2006 年開始於國際大賽中展露頭角，屢獲優異成績，包括 2006 年曼紐因國際小提琴比賽（Menuhin International Competition for Young Violinist）青少年組第三名、2009 年西班牙薩拉沙泰國際小提琴比賽（Pablo Sarasate International Violin Competition, Spain）第一名及最佳演奏獎、2011 年韓國尹伊桑國際小提琴比賽（International ISANGYUN Competition）第一名及最佳詮釋獎、2012 年比利時伊莉莎白國際小提琴比賽（The Queen Elisabeth Competition）第五名及觀眾票選第一名以及 2015 年新加坡首屆國際小提琴比賽（Singapore International Violin Competition）第一名等。2015 年，曾宇謙獲得俄國柴可夫斯基國際小提琴大賽（The International Tchaikovsky Competition）第二名，為首位獲得此項大賽殊榮的華人小提琴家。

曾宇謙經常受邀於世界各地演出，並與全球知名樂團合作，包含美國費城管弦樂團、德國慕尼黑愛樂、俄國馬林斯基管弦樂團、捷克愛樂、英國倫敦愛樂、西班牙納瓦拉交響樂團、比利時國家交響樂團、中國愛樂、新加坡交響樂團、香港小交響樂團、東京愛樂、臺灣愛樂【參見國家交響樂團】等樂團，以及指揮大師如瓦列里・葛濟夫（Valery Gergiev）、吉里・貝洛拉維克（Jiří Bělohlávek）、米哈伊爾・普雷特涅夫（Mikhail Pletnev）、埃薩－佩卡・薩洛寧（Esa-Pekka Salonen）、奧斯莫・萬斯凱（Osmo Vänskä）以及亞賽克・卡斯普斯克（Jacek Kaspszyk）等。

首張專輯《法國小提琴奏鳴曲名作集》於 2012 年由比利時 Fuga Libera 唱片公司錄製及發行，2014 年 *奇美文化基金會發行的第二張專輯《薩拉沙泰名曲集》獲臺灣第 26 屆 *傳藝金曲獎最佳詮釋獎，2016 年與環球國際唱片簽約，由德意志留聲機公司（Deutsche Grammophon）發行的個人第三張專輯《Reverie》（夢幻樂章）再次榮獲傳藝金曲獎最佳詮釋獎，2018 年發行協奏曲專輯《柴可夫斯基作品輯》，與俄國鋼琴兼指揮大師普雷特涅夫及俄國國家交響樂團合作錄音。目前使用的小提琴是由奇美文化基金會出借 1709 年 "ex Viotti" Stradivarius 史特拉底瓦里名琴。（盧佳君撰）

張邦彥

（1935.12.22 新北瑞芳－2016）

作曲家，出生於瑞芳，父母隨即搬往基隆市，國校二年級時，因戰爭遷往雲林臺西鄉。臺西國校畢業那年，父母船難身亡，轉往基隆投靠大姊。初中就讀基隆市立第二中學，當時，市政府港務局常常舉辦週末唱片欣賞會，他第一次聽到柴可夫斯基（P. I. Tchaikovsky）《第六號交響曲》，深受感動。同學借他《中學生雜誌》（中國發行的刊物），其中介紹了西洋樂器和樂團等知識，引起他高度的興趣，於是開始自己摸索鋼琴，偶爾得音樂老師鄧友瑜的義務教導。初中畢業後考上臺灣省立基隆中學，讀了一年。期間認識就讀臺北師範學校（今 *臺北教育大學）音樂科的 *李哲洋，因而轉向而考取該校音樂科。除了鋼琴、聲樂以外，又自己買了一把二手小提琴，先跟 *康謳、後隨 *王沛綸學習；當時閱讀了許多西洋音樂家的故

事，思考學習創作，在二年級時跟*蕭而化私下學作曲。十九歲時曾寫藝術歌曲《秋風清》（李白詩）、《秋月夜》（劉伯溫詩）投到香港《樂友雜誌》而得以刊登發表。後來也寫了*兒歌〈拉車的小牛〉投稿*《新選歌謠》，評選通過刊登，和作詞者各獲得酬勞40元。1956年於陽明山國校服務，1958至1963年於省立臺北師範學院附屬國民小學服務，中間有兩年服兵役，分配在康樂隊拉小提琴。退伍後認識邱捷春，並透過*郭芝苑的弟弟認識郭芝苑，與郭成為好友，幾乎每一、二週即前往苑裡郭家借書，1958年郭為電影《阿三哥出馬》、《嘆煙花》配樂，協助組樂團演奏錄音，他擔任中提琴手。深受郭芝苑書寫民族音樂理念的影響。1963年與苑裡小姐洪美賢結婚。為了準備赴日深造，不久搬至苑裡，服務於文苑國校。1967年赴日本東京，約半年後考進洗足學園音樂大學，主修作曲，師事諸井三郎（德國派）。四年半工半讀苦學，1971年畢業後回臺，於臺北市介壽國中任職。1974年開始在中國文化學院（今*中國文化大學）兼課，1977年轉專任。不久，轉任✛藝專（今*臺灣藝術大學），一直到2001年退休。曾在1989年前往美國，進入紐約市立大學布魯克林學院，以一年時間修習獲得碩士學位。創作涵蓋兒歌、藝術歌曲、合唱音樂、器樂獨奏曲、室內樂、管弦樂等。並有譯作包括《和聲理論與實習》、《和聲與曲式分析》、《管絃樂法》等。（顏綠芬撰）

重要作品

藝術歌曲〈秋風清〉、〈秋月夜〉（1954）；兒歌〈拉車的小牛〉（1954）。鋼琴小品《童年》、《小丑》、《舞曲》（1963）。《小提琴與鋼琴奏鳴曲》（1964）、《Fuga》（1964）；《鋼琴三重奏》（1965）；《第一號鋼琴奏鳴曲》（1966）；《鋼琴小品》（1967-1971）；管弦樂《臺灣組曲》（1967-1971）；《第一號鋼琴小奏鳴曲》（1972）；《第二號鋼琴小奏鳴曲》（1973）；管弦序曲《屈原》（1978）；《秋閨怨》琵琶與管弦樂團（1982）。傳統樂器合奏曲：1.《臺灣寶島》、2.《禱》、3.《長江萬里》（1984）；傳統器樂合奏曲《春江花月夜月新編》（1985）；古箏獨奏《秋之旅Ⅰ》（1986）；弦樂合奏與打擊樂《臉譜》（又名《前奏與賦格》）（1987）；古箏加弦樂團《秋之旅Ⅰ》（1990）；琵琶與樂團《秋之旅Ⅱ》、《秋之旅Ⅲ》（1990）；管弦樂《秋之旅Ⅲ》（1990）；聲樂曲《秋夜》（1990）；管弦樂《音情畫意》（1995）；聲樂曲《動靜》（1997）；臺語歌曲〈板橋美麗你咁知〉（2002）；臺語歌曲〈水雲邊〉（2004）；交響詩《大音希聲》（2005）；佛教歌曲〈預約人間淨土〉等。（顏綠芬整理）

張彩湘

（1915.7.14 苗栗頭份—1991.7.17 臺北）

鋼琴教育家，父親*張福興是臺灣第一位音樂教育家，母親是陳漢妹，自幼生長在音樂家庭中，八歲開始接受父親教導簡易風琴彈奏。1932年總督府派張福興赴日任高砂寮長，遂隨父赴日從平田義宗學習鋼琴，一年後返臺轉入臺北州立第二中學（今臺北市立成功高級中學）就讀。1934年（十九歲）立志學習音樂，隨大西安世學習，準備參加音樂學校入學考試。1935年赴日，當年同時考取日本大阪醫專與武藏野音樂專門學校，他選擇音樂之路，進入武藏野音樂專門學校就讀本科鋼琴部，隨川上、赫孟・迪古拉士（Hermut Diguras）、井口基成等教授學習。1939年初返臺與頭份人林月娥結婚，並於同年四月順利從武藏野音樂專門學校畢業。1943年入選讀賣新人獎。1944年歸國後任職臺灣總督府臺中師範專門學校〔參見臺中教育大學〕，擔任音樂教員。1946年三十一歲時轉任省立臺灣師範學院（今*臺灣師範大學）音樂專修科專任講師兼訓導員。進入師範學院後，與*戴粹倫、戴序倫、*林秋錦等

同事，經常舉行全省性的巡迴演奏會，為社會帶起一股學習音樂的風氣。並於1946年成立「臺北鋼琴專攻塾」，教育非音樂學系學生，並定期舉行「塾生發表鋼琴演奏會」，對當時戰後的臺灣來說是藝文界之大事。1950年因*呂赫若事件，遭警備總部拘押，經父親張福興奔走，由師範學院院長劉真出面具保獲釋。1985年8月1日自⊕臺師大音樂學系退休，教授三十多年，期間曾至⊕新竹師範預科〔參見清華大學〕、⊕政工幹校（今*國防大學）兼課，作育英才無數，例如*李富美、*吳漪曼、*張大勝、*陳茂萱、楊直美、*楊小佩、*陳美鸞、*陳郁秀等均出其門下，被譽為「臺灣近代鋼琴音樂之父」。1991年因腎臟病病逝於臺北馬偕醫院，享年七十六歲。（蕭雅玲撰）參考資料：65, 95-10

張大勝

（1934.10.7 南投—2015.9.3 臺北）
指揮家、鋼琴家、理論作曲。臺灣南投縣人，留學西德夫來堡音樂學院、柏林國立音樂暨表演藝術學院與埃森福克旺音樂學院，以最優等畢業，並獲藝術家最高文憑。1967年曾獲義大利第4屆國際青年指揮比賽獎，指揮瑞典斯德歌爾摩皇家音樂院交響樂團。1968年秋，任中國文化學院（今*中國文化大學）音樂學系主任，創立華岡交響樂團並親任指揮。課餘兼任指揮*臺灣電視公司交響樂團、⊕臺大交響樂團指揮及*幼獅管樂團。1972年應邀赴美國客席指揮紐約青少年交響樂團，於卡內基音樂廳（Carnegie Hall）舉行「中國作品之夜」，亦發表其管弦樂作品《春》、室內樂作品《長笛三樂章》（1963）及《木管五重奏》（1965）。1973年4月，擔任*臺灣省交響樂團（今*臺灣交響樂團）專任指揮，極力推展樂團教育與普及社會音樂工作，期間兼任於*臺灣師範大學音樂學系，並創辦⊕臺師大交響樂團，親任指揮。1975年8月起，接掌⊕臺師大音樂學系主任（1975-1982）。1978年8月，出任⊕臺師大音樂研究所首任所長；並於1982年秋擔任該校藝術學院院長。1975-1985年間，曾先後

分別擔任美國夏威夷希羅島管樂團、美國威斯康辛大學河域區管樂團及合唱團、瑞典斯特哥爾摩皇家音樂學院交響樂團、德國埃森福克旺音樂學院交響樂團、德國特里亞市交響樂團、德國霍夫交響樂團等之客席指揮，並得於指揮德國柏林愛樂交響樂團，受教於當代大師卡拉揚（Herbert von Karajan）。1995年擔任國家音樂廳交響樂團〔參見國家交響樂團〕音樂總監，同年應邀赴美國愛荷華州立大學任客座教授，並指揮該校交響樂團深受推崇。1996-1997年間，應葡萄牙名指揮之邀，赴葡萄牙指揮里斯本大都會交響樂團；赴德指揮歐斯納布魯克交響樂團；率國家音樂廳交響樂團至歐洲（維也納、巴黎、柏林）巡迴演出。著有《鋼琴音樂研究》（1975）、《合唱指揮研究》（1978）、《音樂與人生》（1998）、《鋼琴彈奏藝術》（1999）、及最後由女兒張瑞芝編輯完成之《臺灣卡拉揚──張大勝》（2016）等專書。（顏綠芬撰、張瑞芝修訂）參考資料：345

張福興

（1888.2.1 苗栗頭份—1954.3.5 臺北）
為臺灣早年少數以官費赴日，學習西洋音樂的臺灣留學生，也是臺灣本地最早的專業音樂家之一。原籍廣東梅縣，出生於苗栗縣頭份鎮。家中排行第五子的張福興自小便有音樂天分，1903年，考取臺灣總督府國語學校〔參見臺北教育大學〕師範部，習得風琴彈奏技巧，同時經常獲得個人上臺獨奏、獨唱的特殊榮耀；1906年畢業後，獲總督府推薦，以「官費生」身分前往東京音樂學校就讀，主修大風琴（Organ），師事該校風琴教授──島崎赤太

郎。1909 年起副修小提琴，卻成爲他未來舞臺演出的主奏樂器。1910 年於東京音樂學校本科畢業後，返回臺灣✛國語學校擔任音樂科助教授長達十六年。✛國語學校在 1919 年時改制爲臺灣總督府臺北師範學校。除 1924 年間曾短暫兼任臺北州立基隆高等女學校（今基隆女子高級中學）音樂科外，他一直在母校工作到 1926 年退休爲止。退休後隨即前往日本東京一年，1927 年回臺任教於臺北州立臺北第一高等女學校（今✛北一女）音樂科，爲期六年，期間兼任臺北州立臺北第二中學校（今臺北市立成功高級中學）音樂囑託。1932 年，由於受總督府文教局委託擔任東京高砂寮寮長職務，才正式離開學校教職。張福興從事學校音樂教育工作，對於臺灣音樂的貢獻頗巨；同時他也積極參與社會音樂活動，將影響力擴大到整個臺灣社會。他自東京留學歸臺後，便成爲臺灣最活躍的音樂家之一，不僅經常舉辦音樂會演出、活躍在音樂舞臺之上，同時也指導民間音樂團體，例如臺北地區音樂教師的「臺灣音樂會」（1916）、「新埔音樂會」（1918）等，另外他還在 1923 與 1925 年兩度與*玲瓏會於臺灣總督府臺北醫學專門學校（今✛臺大醫學院）講堂舉行發表會。他對於早年臺灣原住民音樂（參見●）採集與研究功不可沒。1919 年，張福興奉派到花蓮港廳擔任音樂講習會講師期間，對原住民音樂開始產生了興趣。1922 年春，他受臺灣教育會派遣，前往日月潭水社採集原住民的傳統樂音〔參見●邵族音樂〕，這是臺灣本地人首度進行臺灣原住民音樂採集。採得的樂曲以五線譜記錄，共 15 首，整理成《水社化蕃杵の音と歌謠》（1922）一書出版。另外，他也關心臺灣民間音樂的發展，1924 年曾經自費出版臺灣民間音樂工尺譜（參見●）與五線譜對照的樂譜《女告狀》（全名《支那樂東西樂譜對照女告狀》），

內容分戲文、樂譜解說及樂譜三大部分，此一樂譜的出版，被認爲「本省第一本工尺譜與五線譜對照的漢族民間樂譜」。1936 年，四十九歲的張福興離開臺北音壇，到頭份鄉間享受退休生活。長子*張彩湘和長女張秀蘭當時分別就讀東京武藏野音樂專門學校和東京女子醫專，原本十分幸福；但張秀蘭 1939 年因肺病不治過世，對張福興是一大打擊，也成爲他日後沉潛於宗教世界的遠因。其後又經歷張彩湘因*呂赫若爲匪宣傳事件牽連入獄的影響，佛曲採集成爲張福興晚年所從事的最後、也最龐大的音樂採集工作，更是他晚年對臺灣音樂最大的貢獻〔參見●佛教音樂、佛教音樂研究〕。佛曲共計有四冊採譜，以五線調性記譜，第一冊 1 首，第二冊 14 首，第三冊 24 首，第四冊 28 首，共計 67 首，均爲佛教梵唄（參見●）樂曲。採集佛曲大約兩年左右，張福興因心臟病突發，病逝於臺北家中，享年六十七歲。（陳郁秀撰）參考資料：68, 71, 95-21

重要作品

歌曲：〈臺北第一高等女學校校歌〉清水儀六詞（1929）；〈大同學校校歌〉（1948）；〈獅山勝地〉（1949-1950）；〈桃園縣立楊梅初級中學校校歌〉。

漢樂採譜手稿：（未出版、採集時間不詳）。佛曲採譜手稿（共四冊，未出版、約於 1951-1952 採集）。

張昊

（1912.12.27 中國湖南長沙－2003.2.11 臺北）漢學家，作曲家。字禹功，號汀石，精通中、英、法、德、義等國語言。1931 年考入✛上海音專，師事蕭友梅、*黃自、富蘭克爾（Wolfgang Fraenkel）習和聲、賦格等，1937 年畢業。1939 年創作四幕歌唱劇《上海之歌》，由蔡冰白編詞，上海現代出版社出版，並於 9 月 30 日於上海法租界內辣斐大戲園劇場首演。1945 年慶祝戰爭結束，作詞曲管弦樂大合唱《民主勝利》由梅百器（Paci）指揮上海市交響樂團演出。1946 年以第一名考取南京教育部公費留法國交換學生。1947 年入法國巴黎音樂院，從賈隆兄弟（Jean & Noel Gallon）學和聲對位，從布朗惹（Nadia Boulanger）、奧班（Tony Aubin）、

張昊全家福

梅湘（Olivier Messiaen）學作曲與樂曲分析，從畢果（Eugene Bigot）學樂隊指揮，於1954年畢業。1955-1957年的暑假，參加義大利思也納古城（Siena）的器濟伯爵（Chigi）宮邸音樂學院大師養成班，從弗拉齊（Vito Frazzi）學作曲，從堪彭（Paul van Kempen）、崔啓（Carlo Zecchi）學交響樂與歌劇指揮。1961-1977年間，先後赴歐洲各國大學之國際漢學會議，發表關於易理、《詩經》與歷代詩詞調音律之論文。1962年到柏林自由大學當漢學講師。1963年與海德堡大學哲學博士鮑瑟（Gisela Pause）結婚。1964年於拿波里大學東方學院東亞研究所修博士學位，1968年獲得文史博士學位。1970年至1979年於科隆大學東亞研究所擔任中國哲學、文學、文字學等講座教授。1979年返臺接受中華學術院哲士學位。1980年起受聘為*中國文化大學教授，至1985年退休，曾任研究學院院長、藝術學院院長、音樂學系主任等職。

他的代表作默舞劇交響詩《大理石花》，是1958年於瑞典起草完成的鋼琴曲，1971年由*陳必先在*臺北中山堂首演鋼琴版本，到1984年*陳秋盛指揮*臺北市立交響樂團首演管弦樂版，其間沉澱孕育了二十六年，總長度約19分鐘的交響詩，最後是在陽明山寓所完成的。張昊曾說：「泛地中海島以尋詩，登阿爾卑斯山墟而弔古，遂掇拾旅思幽情，此成大理石花一闋云耳。」全曲表現了冷峻、尖銳、靜寂，而凝固一種冷調的美，想表現白居易〈琵琶行〉中「銀瓶乍破水漿迸」的境界，冰涼、尖銳、乾燥，而又冷酷，有如一朵大理石花。1986年以此交響詩《大理石花》，獲中山學術文化基金會的文藝創作獎。張昊之作曲歷程，依地域可分為上海、外國（法國巴黎、義大利思也納城、德國科隆）與臺北三個時期。上海時期以流行曲為主，外國時期以室內樂與管弦樂為主，而第三時期臺北，為張昊一生創作高峰也是他的精華所在，作品形式多樣化。2003年過世，享年九十一歲。（蕭雅玲撰）參考資料：95-9, 190

重要作品

《上海之歌》蔡冰白編詞（1939，上海：現代）；《民主勝利管絃樂大合唱》（1945）；《大理石花》默舞劇交響詩（1958-1971）。《大理石花》管弦樂曲交響詩（1984）；《華岡春曉》交響曲二章（1988）；《東海漁帆》（1988）；《陽明交響曲》（1988）。

協奏曲：小號協奏曲《Victoria》、鋼琴協奏曲《美臺灣》。室內樂有《梅山舞》（1985）、《茶山舞》（1989）、《導奏與快板》、《道情》、《寶島環遊》。管樂合奏曲《深山古廟》（1990）、《青春儀展曲》。

合唱曲：《西湖好》（1988）、《關雎頌》、《綠衣人辛苦了》、《光榮頌》（1993）、《千秋歲》、《水調歌頭》。

獨唱曲：〈雨霖鈴〉。

鋼琴獨奏曲：《登靈巖山——太湖遊》。（蕭雅玲整理）

張繼高

（1926.7.11 中國天津－1995.6.21 臺北）

音樂人。出生於書香門第，燕京大學新聞系畢業，從事新聞工作，二十三歲以中央社記者的身分，隨著國民政府來臺，不久，受匪諜案牽連，繫獄93天。出獄後，擔任《臺灣新生報》高雄記者，開始自修西洋古典音樂，聽唱片並苦讀熟背英文音樂辭典。三十一歲開始以筆名吳心柳撰寫*《樂府春秋》等專欄，有系統地介紹古典音樂，對

1950 年代音樂的推廣貢獻頗多，又於⊕中廣電臺主持「空中音樂廳」節目。1965 年接辦 *江良規所創辦的 *遠東音樂社，繼續經營臺灣首創的音樂表演經紀公司。1968 年，升任⊕中廣電臺新聞部主任，並且參與籌建中國電視公司，於隔年擔任首任新聞部經理。⊕中廣「音樂與音響」節目於 1972 年開播，*《音樂與音響》雜誌於 1973 年創刊，其又再度活躍樂壇。1981 年《聯合報》「未名集」專欄題材則跨出音樂世界，舉凡文化、政經、生活等社會萬象，都執筆鏗鏘。晚年張繼高參與⊕公視的籌備，耗盡心血，卻因政治渾沌，黯然退場。自《民生報》退休後，罹患肺癌，堅持一輩子「不出書」的原則鬆動，由九歌出版社發行《必須贏的人》、《樂府春秋》、《從精緻到完美》（1995）。該年病逝於臺北，但他的思想與遠見仍繼續影響臺灣人的文化生活。（劉美蓮撰）參考資料：48、49、50、51

張錦鴻

（1908.7.3 中國江蘇高郵—2002.4.4 美國加州洛杉磯）

作曲家，音樂教育家，別號羽儀。1926 年畢業於中國江蘇省第四師範學校，受父親影響，孜孜不倦於學業與藝術之鑽研，接觸西方音樂並修習鋼琴、樂理、合唱等課程，也因成績優異，留任附屬小學教師三年。1929 年至 1933 年就讀中央大學教育學院藝術系，主修理論作曲，畢業後應聘江蘇省立無錫師範學校為音樂教師，1938 年轉任四川中學高中部。1943 年執教於中央大學音樂系，後隨國民政府來臺，1949 年起任教於臺灣省立師範學院（今 *臺灣師範大學），教授音樂理論與音樂教材教法等課程；1972 年至 1975 年並兼任第 3 屆系主任職務；1976 年退休赴美定居，於 2002 年病逝於洛杉磯，享年九十五歲。

學術著作主要為音樂理論與音樂教育兩部分，音樂分析與音樂教育專論亦有 40 餘篇，並編有高級中等學校音樂教科書。張氏雖以音樂理論為專長，但對臺灣早期音樂教育可說貢獻良多，《怎樣教音樂》（1952）一書闡釋對樂教的理念、功能及務實的教材教法，是當時重

要的音樂教育專論，而《基礎樂理》（1965）更成為眾多音樂學子必備之音樂參考用書，影響深遠。音樂創作作品以聲樂曲為主，約有 20 餘首，兼具愛國與思鄉之創作風格為其特色，其中〈陽關三疊〉並被選

《基礎樂理》封面

入 *《新選歌謠》月刊（第 13 期，1953 年）。此外亦有數首「紀律性」歌曲。

張氏在臺灣省立師範學院任教的同時，也在國防部⊕政戰學校（今 *國防大學）及中國文化學院（今 *中國文化大學）兼授音樂史論課程，且因應政府來臺後教育制度建立之需，積極投入音樂教育推動工作，如：編審教材、舉辦教師講習會、修訂課程標準、審查專門名詞等，並協助當時的臺灣文化協進會舉辦全省音樂比賽（今 *全國學生音樂比賽），協助 *台灣省教育會發行《新選歌謠》月刊。1968 年，也因協助政府推行國民義務教育有功，獲頒行政院獎狀。（吳舜文撰）參考資料：95-2

重要作品

管樂曲：《中華進行曲》。聲樂曲：〈陽關三疊〉（1952）；〈山河戀〉（1959）；〈我懷念媽媽〉（1966）；〈今宵明月圓又圓〉（1985）；〈倦歸〉（1985）等。「紀律性」歌曲：〈陸戰隊隊歌〉桂永清詞（1950）；〈救國團團歌〉（1952）；〈政工幹部學校校歌〉林大椿詞（1953）；〈臺南市私立瀛海高級中學校歌〉曹樹勛詞（1959-1965）；〈衛理女中校歌〉郭振芳詞（1963）；〈鐵騎兵進行曲〉（1971）；〈守時歌〉（1972）；〈保健歌〉（1973）；〈彰化縣縣歌〉（年代不詳）；〈嘉義民生國中校歌〉陳貞銘詞；〈國立臺灣體育大學校歌〉趙友培詞；〈中壢高級中學校歌〉熊茂生詞；〈臺北明倫高級中學校歌〉王鑑秋詞。

張己任

（1945.5.4 中國廣東平遠）
指揮家、音樂學者。
九歲學鋼琴，十五歲
曾於臺灣省鋼琴比賽
（今*全國學生音樂
比賽）中獲獎，畢業
於東海大學社會學
系。後赴紐約曼尼斯
音樂學院專攻管弦樂
指揮。1973 年以特
優成績畢業。畢業後
曾隨布隆斯德（Herbert Blomstedt）習指揮。
同年獲「紐約市立歌劇院」總監魯德爾（Julius
Rudel）指揮獎，並任曼氏歌劇院助理指揮，
又任紐約青年藝術家室內交響樂團指揮及總
監。曾獲北卡羅萊納交響樂團青年指揮獎，也
是唯一獲選參加卡拉揚國際青年指揮比賽之臺
灣國民。1975 年又獲選參加國際指揮講座，爲
入選 12 人中之唯一東方人。

1975 年返臺任教於*東海大學音樂學系，同
時任⊕省交（今*臺灣交響樂團）指揮。三年後
又獲全額獎學金赴紐約市立大學博士班，專攻
音樂學與音樂理論。同時並服務於該校之交響
樂計畫（該計畫以研究及出版 18 世紀失傳之交
響樂曲爲目的），任總譜編輯校訂及指揮之職。
1981 年轉入紐約哥倫比亞大學，1983 年以論文
Alexander Tcherepnin and His Influence on Modern
Chinese Music（齊爾品對現代中國音樂的影響）
獲博士學位。張氏對現代中國音樂史之貢獻良
多，除了齊爾品的研究外，也爲復興臺灣作曲
家*江文也的音樂而努力。1982 年在紐約籌畫
並演出全場江文也作品；1983 年在臺灣指揮演
出被埋沒了近五十年的江文也作品*《臺灣舞
曲》。另1985 年，將*黃自管弦樂曲《懷舊》，
在湮埋近四十年後，重新在臺指揮演出，使得
此曲再現於世，也使世人對黃自有了新認識。
1984 年起任職*東吳大學音樂學系。1990-1998
年當選爲系主任，1992 年創東吳大學音樂學系
碩士班，兼任所長。1996-2006 年任東吳大學
學生事務長。著作包括《西洋音樂風格的演

變——中古至文藝復興》（1983）、《音樂、人
物與觀念》（1985）、《談樂錄》（1986）、《音
樂論衡》（1990）、《張己任說音樂故事》（1994）
、《安魂曲綜論》（1995）、《江文也傳》、《音
樂之美》（2003），並譯有《和聲與聲部導
進》。（吳若怡撰）

張寬容

（1928.10.24 臺北－1986.6.6 臺北）
大提琴家。⊕臺大法學院財政學系畢業，後赴
巴西擔任巴西交響樂團大提琴手及費培室內
樂團大提琴手，又前往茱莉亞學院研究大提
琴。返臺後曾擔任⊕省交（今*臺灣交響樂團）
首席大提琴、*臺北市立交響樂團首席大提琴，
並與*鄧昌國、*司徒興城、*藤田梓、*薛耀武
等音樂家組織又創立中國青年音樂社、臺北室
內樂研究社、臺北歌劇研究社、中華管絃樂
團、*新樂初奏等音樂團體。由於鄧昌國、司
徒興城和張寬容三人一起推動音樂活動，還被
當時樂界稱爲「三劍客」。先後在*臺灣師範
大學音樂學系、⊕藝專（今*臺灣藝術大學）、
中國文化學院（今*中國文化大學）音樂學
系、*光仁中小學音樂班任教，其弟子含曾
素芝、高不平等遍及全臺，作曲家*馬水龍
在⊕藝專時期亦是他的學生。1977 年 8 月起轉
任*東吳大學音樂學系專任教師，並兼任其他
大學音樂學系；1982 年 8 月起兼代東吳大學音
樂學系系主任。一生作育英才無數，被譽爲臺
灣大提琴之教父。1984 年起因罹患胰臟癌，健
康情形極速惡化，而於 1986 年逝於臺北，享
年五十八歲。（盧佳慧撰）參考資料：95-13

自右至左：薛耀武、藤田梓、張寬容、鄧國昌。

張連昌

（1912.12.10 臺中后里－1986.1.16 臺中后里）

畫家、薩克斯風演奏者與製造者。自幼跟隨唐山師傅學習工筆畫及裱褙。二十一歲結婚，世居於后里鄉墩西村，以繪製圖畫爲業。由於醉心樂器演奏，張連昌與地方仕紳張騰輝醫師、張基盤等人，組成輕音樂團四處演奏。未料張基盤家中大火將僅有的薩克斯風燒毀，張連昌運用他在工筆畫的功力，將解體燒毀的薩克斯風四百多個零件繪成圖型，依圖製造，家中的龍銀（袁大頭）、木門底部的銅條軌道，都拿來焊接或當按鍵連桿的材料，在研發過程中他的眼睛被反彈的銅片扎傷造成右眼失明，仍不放棄潛心研究自行摸索，在原物料缺乏的年代，克服萬般困難、無師自通地打造出臺灣第一把薩克斯風，並於 1945 年成立「連昌薩克斯風工廠」。

張連昌製造的第一支薩克斯風，本意是爲自己把玩，因家裡沒錢才將這支薩克斯風拿到臺北賣給菲律賓樂手，售得不斐的價格興起他工廠製造的念頭，住在鄉下的張連昌鼓勵附近孩子要學得一技之長，分享他的技術授予學徒，1949 年離開后里到臺中市平等街設立工廠，專門製造木管樂器長笛與薩克斯風；1950 年到臺北市武昌街設立工廠，專門製造銅管樂器小號、長號及低音號。由於供需失衡、經營困難，十餘年後將生產移回后里。張連昌一生收了百餘位學徒，很多學徒自立門戶，形成后里薩克斯風製造工廠的盛況。不僅讓后里成爲全國西洋管樂器製造先驅【參見后里 saxhome 族】，也成爲國際知名樂器大廠代工製造產地之一。張連昌逝世後，子孫克紹箕裘延續他的精神，除了經營「張連昌薩克斯風有限公司」外，更爲紀念先人祖業成立＊張連昌薩克斯風博物館。（張湘佩撰、張嘉蓉修訂）

張連昌薩克斯風博物館

2002 年成立的亞洲第一座薩克斯風博物館，位於臺中后里，而「張連昌薩克斯風」更爲臺灣薩克斯風製造技術之領導者。博物館內展出創辦人張連昌的歷史文物，亦典藏發明人阿道夫・薩克斯（Adolphe Sax）1849 年所打造的薩克斯風，提供產業文化導覽、演奏廳音樂欣賞、專業教學、數百支薩克斯風展示，並記錄臺灣薩克斯風故事、創辦人精神以及薩克斯風產業未來的發展。

2000 年放棄代工，創立自有品牌「LC」、「連昌」，走出自己的路。2010 年著力於合金材質分析與產品音色改良，並與⊕工研院合作研發新材質薩克斯風，以提高市場競爭力。2013 年以 98% 紅銅合金薩克斯風獲得第 21 屆臺灣精品獎；2014 年再以新材質合金銀白銅榮獲第 22 屆臺灣精品獎；更在 2018 年研發出全世界第一支碳纖維薩克斯風，並再次獲得第 26 屆臺灣精品獎殊榮。這項新研發設計對薩克斯風產業是一項重大改變，配合⊕工研院進行以高科技碳纖維複合材料製作薩克斯風零件（音孔蓋、按鍵、連桿等）之研究，讓新設計的操控性更流暢、更符合人體工學，不僅使薩克斯風音準更佳，亦解決吹奏者對高音音階吹奏的障礙性，使薩克斯風輕量化而不影響其音色，讓演奏者舒適吹奏出極佳的樂音。

張連昌薩克斯風，從第一代張連昌先生製造出臺灣第一支薩克斯風，第二代張文燦傳承其技術並栽培學徒，到第三代張宗瑤自創品牌行銷推廣其文化精神，第四代張連昌薩克斯風四姊妹，將臺灣製造的薩克斯風產品精品化並站上世界的舞臺，以優良品質登陸歐洲、美國、

中國大陸之高端市場，融合傳承技術與科技研發，以提高產品的附加價值。（張嘉蓉撰）

張儷瓊

（1966.10.26 南投）

古箏演奏家、教育家、音樂學者。美國加州大學洛杉磯分校民族音樂學碩士。曾任實驗國樂團（今 *臺灣國樂團）演奏員、*臺灣藝術大學中國音樂學系系主任，現為該校專任教授。張儷瓊的個人學術生涯集演奏、創作、教學、研究於一身，長期投身音樂教育，對臺灣箏樂的傳承與發展著力甚深〔參見箏樂發展〕。她的作品成功地將臺灣音樂素材與古箏意韻深長的風格技法結合，開展了臺灣箏樂的在地風格，在海內外廣泛流傳，深具影響力。其長期在箏樂流派中進行田野調查，並以各種理論與演奏實務交互印證，具體推動箏樂之保存與傳揚。她提出一系列傳統箏樂音腔研究專論，在律、調、譜議題上深刻鑽研，運用頻譜分析方法成功探勘潮箏一音三韻的作韻細節，並由跨地域的人文研究角度進入傳統箏樂的形態與風格論域，展開版本流變與文本間性的探討，積累豐富成果與著作，對箏學研究卓有貢獻，其著作也在箏學上深具影響力，包括《閩客潮箏樂小曲的形質與流變》、《古今箜篌之研究》、《臺灣地區箏樂傳承脈絡體系之調查研究》、《箏路瑣記——張儷瓊箏樂文集》、《潮州箏樂「變調音」之音律測定研究》、《彈箏論樂——張儷瓊箏樂論文集 I & II》等。張儷瓊長期擔任 *中華民國民族音樂學會、樂器學會、*臺灣音樂學會、中國音樂研究學會常務理事，參與《*臺灣音樂研究》期刊的編輯。2018 至 2021 年擔任 *《臺灣音樂年鑑》主編，號召國內音樂學研究者投入臺灣音樂史料的研究與書寫，對臺灣 *音樂學相關議題研究貢獻甚鉅。（蔡秉衡撰）

代表作品

箏重奏《春之聲彩》（1995）；箏獨奏《六月茉莉奇想曲》（2001）；箏獨奏《時調孟姜女變奏》（2003）；群箏與樂隊《土地歌 I》（2003，黃新財、張儷瓊）；箏合奏《土地歌 II》（2003，徐瑋廷、張儷瓊）；箏獨奏 / 箏樂合奏 / 協奏《古城之憶》（2009）；箏獨奏 / 箏樂合奏《人生・如夢》（2014，牛玉新、張儷瓊）。

張清郎

（1939.4.11 新竹—2011.3.8 中國上海）

聲樂家、音樂教育家。1961 年入省立臺灣師範學院（今 *臺灣師範大學），主修聲樂，師事戴序倫，並隨 *高慈美學習鋼琴。1965 年畢業後，因成績優異留校擔任助教。1985 年秋入維也納音樂學院深造，專攻聲樂、德國藝術歌曲及歌劇，師事 A. Brandter、Ortner、Shert、Shollum 等教授，回臺後繼續任教於 ✚臺師大音樂學系。2002-2004 年擔任 ✚臺師大藝術學院院長，2002 年並轉任民族音樂研究所教授。曾任中華民國合唱協會理事長、*臺灣合唱團音樂總監與創始人、*中華民國音樂教育學會理事、*中華民國聲樂家協會理事、音樂著作權人協會〔參見四臺灣音樂著作權人聯合總會〕監事等職。曾多次巡迴臺灣演唱，並赴日本、美國、加拿大、法國、奧地利及東南亞等國演唱，曲目以中國民歌、臺灣民歌、客家民歌、舒伯特藝術歌曲、歌劇選曲為多。授課之餘並擔任臺灣合唱團、*台北愛樂合唱團、各縣市等教師合唱團指揮，常率團於國內外演出。著作包括《發聲法研究》（1971）、《合唱尋根之研究》（1981）、《臺灣歌曲集一》（1990、1991）、《臺灣歌曲合唱集一》（1994）、《如何演唱臺灣歌曲》（1998、2000）、《臺灣歌曲法》（2001）等；以及有聲錄音：世界名歌、中國藝術歌曲、臺灣歌曲、李鵬遠藝術歌曲、中國民歌獨唱會等。（陳麗琦整理）

參考資料：117, 345

張欽全

（1969.9.3 臺中）

鋼琴演奏家、鋼琴教育家。由父親啓蒙學習鋼琴，之後受教於*吳季札。十四歲獲*全國學生音樂比賽兒童組及少年組第一名後，以教育部資賦優異天才兒童名義〔參見音樂資賦優異教育〕赴西班牙馬德里皇家音樂學院跟隨鋼琴家 Fernando Puchol 深造，以最高成績（Sobresaliente）畢業並獲特殊榮譽獎（Mención de Honor）。1990 年獲美國紐約曼哈頓音樂學院獎學金赴美深造，跟隨 Solomon Mikowsky 教授及 Donn-Alexander Feder 教授，在紐約期間曾贏得曼哈頓音樂學院協奏曲比賽第一名及多項美國協奏曲比賽首獎，其中包括 Manhattanville Symphony 協奏曲比賽及 Bergen Philharmonic 協奏曲比賽。1993 年取得碩士學位後，獲美國辛辛那堤大學音樂學院獎學金，跟隨鋼琴家 William Black 博士深造，獲音樂藝術博士學位。旅歐美十六年期間曾獲多項國際鋼琴大賽獎項；包含美國 Los Angeles "Franz Liszt" 國際鋼琴比賽首獎（Category C, age17-32）及大會最佳練習曲獎、西班牙 Barcelona "Ciudad de Manresa" 國際鋼琴比賽第二名、西班牙 Santander "Ataurfo Argenta" 國際鋼琴比賽第二名、及義大利 Salerno "Le Muse" 國際鋼琴比賽第三名等。回臺後演出活動頻繁，目前為*臺北教育大學人文藝術學院院長，及音樂學系專任教授，並兼任於*臺灣大學及⊕師大附中音樂班。在擔任六年⊕國北教大音樂學系系主任期間曾禮聘從俄國、德國、新加坡等多位國際知名音樂家來臺專任任教，並帶領全系管弦樂團及合唱團赴義大利、法國、美國等國家演出及學術參訪。自 2016 年起每年舉辦「國立臺北教育大學國際鋼琴音樂節」邀請世界各國鋼琴名家來臺授課，同時自 2019 年起開始舉辦「NTUE」臺北國際鋼琴大賽。2011 年至今每年獲邀任教於 BELLARTE-EMS 法國巴黎國際鋼琴音樂營，2013 至 2017 年獲邀任教於西班牙馬約卡島蕭邦國際藝術節之鋼琴大師班。為紀念其恩師，於 2010 年成立「吳季札教授鋼琴演奏獎學金」。教授之學生不僅錄取多所世界知名音樂學院，如法國巴黎高等音樂學院、德國漢諾威音樂學院，並參與多項重要國際鋼琴大賽成績斐然，如波蘭國際蕭邦鋼琴大賽、瑞士日內瓦國際鋼琴大賽、法國龍堤泊國際鋼琴大賽、義大利布索尼國際鋼琴大賽等。於⊕臺大開設之「鋼琴作品研究課程」深受學生愛戴，每年選課人數均超過千人。（編輯室）

張炫文

（1942.11.27 臺中大安－2008.2.16 臺中）

音樂教育家、民族音樂學者、歌曲作曲家。1962 年畢業於⊕新竹師範（今*清華大學），1965 年考進*臺灣師範大學音樂學系，主修鋼琴，副修聲樂，畢業後任教於⊕新竹師專。1971-1973 年就讀中國文化學院（今*中國文化大學）藝術研究所，開始研究歌仔戲（參見⬤）。1973-1976 年任職於*省交（今*臺灣交響樂團）研究部。1976-2005 年任教於⊕臺中師專（今*臺中教育大學）音樂教育學系至退休，1996-1999 年曾任該學系系主任。他是首位以學術方法深入研究歌仔戲音樂〔參見⬤歌仔戲〕，以及臺灣說唱音樂〔參見⬤唸歌〕的學者，著作包括《歌仔戲音樂》（1976）、《臺灣歌仔戲音樂》（1982）、《七字調的音樂研究》（1985）、《臺灣的說唱音樂》（1986）、《臺灣福佬系說唱音樂研究》（1991）、《歌仔調之美》（1998）等。在歌曲創作上屢次獲獎，1976 獲臺灣省文藝作家協會第 2 屆「中興文藝獎」音樂獎章。1985 年獲第 4 屆「鐸聲獎」推展中小學音樂教育有功特別獎、1989 年獲臺灣省音樂協進會頒「歌曲創作」音樂獎、1993 年獲「詠讚臺灣」徵曲比賽特優獎；以混聲四部合唱曲《將進酒》贏得⊕省交主辦的第 4 屆華裔作曲比賽第三名。張炫文創作的許多學校歌曲，包括獨唱、合唱，都受到音樂老師及學童的肯定和喜愛，其中有多首作品曾為各種音樂比賽指定曲，例如藝術歌曲〈鄉愁四韻〉、〈蒼松〉、〈將進酒〉以及合唱曲《土地之戀》、《叫做臺灣的搖籃》、《風吹》、《草仔枝》、《阮的愛底這》、《咱愛溪水攏清清》、《將進酒》、《媽媽的愛》、《生命是一片藍藍的天》獲選為

臺灣區音樂比賽（今＊全國學生音樂比賽）指定曲；藝術歌曲〈海峽的明月〉、〈歌〉、〈請別哭泣〉獲選爲臺灣省「鐸聲獎」教師歌唱大賽指定曲。（顏綠芬撰）

重要作品

《張炫文創作歌曲集》（1985，臺北：樂韻）、《張炫文創作歌曲選集》（1998）、《山海戀歌──聯篇混聲四部合唱》（2000）、《張炫文合唱歌曲集》（2007）、《張炫文獨唱歌曲集》（2007）。（顏綠芬整理）

張貽泉

（1935.11.20 菲律賓馬尼拉）

作曲家、指揮家，臺語發音之姓名爲 Tiu Echuan，英文署名爲 Erich L. Tiuman；祖籍爲中國福建省惠安縣。自幼習小提琴與鋼琴。1955 年進入菲律賓音樂院主修指揮與作曲，後轉入北京中央音樂院，獲碩士學位。由於才華洋溢，曾獲聘爲馬尼拉音樂會管弦樂團（Manila Concert Orchestra）副指揮。他多次率領菲華藝宣隊、秉公社西樂隊來臺公演。

　1964 年起定居臺灣從事樂教工作，其才華受馬熙程器重，禮聘爲＊中國青年管弦樂團指揮，並兼任＊許常惠與＊史惟亮舉辦的「小路合唱團」指揮。平日開課授徒，門生包括作曲家＊溫隆信、媒體大亨邱復生等人。兩年後返回僑居地。1969 年創作之《第二號交響曲》，獲得中山文藝創作獎。1971 年接受✚省交（今＊臺灣交響樂團）邀請擔任該團指揮，演出以臺灣鄉土文化爲主題的作品，包括三幕芭蕾舞劇《太魯閣》，以及《寶島風光》、《第二號交響曲》等樂曲，音樂會由華僑總會與＊中華民國音樂學會聯合主辦，爲當年臺灣樂壇盛事。一趟絲路之旅，引發他對於當地少數民族與敦煌古譜當中呈現的西域音樂文化之興趣，並且產生一系列的音樂創作。成果包括以南宋白石道人之〈隔溪梅令〉、范成大《玉梅令》

爲主題譜成的兩首弦樂四重奏等樂曲。1988 年 7 月，法國斯塔尼斯拉弦樂四重奏（Quatuor Stanislas）巡迴各地文化中心演出，曲目包括張貽泉依據敦煌古琵琶【參見●琵琶】曲譜第 13 曲所譜成的《西江月》，以及取自西安古調的《西施浣紗》。前述二曲之鋼琴版本由林秋芳於 1994 年 3 月到 1995 年 9 月間，巡迴全臺各縣市文化中心演出計 10 場；管弦樂版本則於 2005 年 12 月 17 日由唐青石指揮四川交響樂團在成都首演，當天音樂會曲目皆爲張貽泉之作品。張氏退休後，定居紐約。（陳義雄撰）

參考資料：158

重要作品

《寶島風光》：〈熱望〉、〈陽明山之蘭〉、〈歡樂〉、〈雙十節〉四樂章交響素描（1955）；《太魯閣》三幕芭蕾舞劇（1958）；《第二號交響曲》三樂章（1968）；《西施浣沙》鋼琴與管弦樂變奏曲；《敦煌琵琶曲中的第 13 首〈西江月〉主調探索》（1994）。

長老教會學校

17 世紀荷蘭人登陸南臺灣，首度將西洋基督教義傳入。1858 年英法聯軍進攻廣州並揮軍北上，佔領天津的大沽，清廷戰敗，遂與英、法等國簽訂天津條約，同意臺灣（即安平）、淡水等港口開放通商，及英法人士可在中國傳教，西洋音樂於是隨著基督教傳教士再度來到臺灣。此時期來臺的傳教士以長老教會爲主，分爲南、北兩支，南部是英國長老教會，北部則是加拿大長老教會。

　英國長老教會馬雅各（James L. Maxwell）於 1865 年來臺展開宣教與醫療工作，聖詠便隨著佈道傳入南臺灣，後來還引進風琴、鋼琴伴奏。除了宣教工作，南部教會亦積極創辦學校，巴克禮牧師（Rev. Thomas Barclar）於 1876 年設立台南神學校（今＊台南神學院），接著李庥牧師（Rev. Hugh Ritchie）倡建新樓女學校，之後陸續在 1885 年設立長老教會學校【參見長榮中學】、1887 年設立長老教女學校（今✚長榮女中）。音樂課程在教會學校中，相當受到重視，先後有＊施大闢、＊費仁純夫人、＊滿雄才牧師娘、＊萬榮華牧師娘、＊沈毅敦、

朱約安（Miss Oan Stuart）、文安（Miss Annie E. Butler）、*連瑪玉、*林安、*杜雪雲、*吳璨志等多位傳教士教授音樂課程，培養了許多南部的音樂人才，如*林秋錦、*柯明珠、*林澄藻、*林澄沐、*高錦花、*高慈美、*周慶淵、*高約拿等。

加拿大長老教會*馬偕牧師於1872年抵達臺灣北部，在淡水展開宣教工作，於二十年間成立了60多所教會，並興辦學校、建立醫院。音樂是馬偕傳教的重要媒介之一，每到一處，皆以先演唱聖詩，再替人拔牙以吸引人群。在興學方面，陸續在1882年於淡水成立*牛津學堂、1884年成立淡水女學堂（戰後初期改為

*純德女子中學，後併入*淡江中學），1912年又成立淡水中學校（今淡江中學），這些學校都將音樂列入正式課程，先後有*吳威廉牧師娘、*高哈拿、*德明利等人，分別在學校和教會教授樂理、風琴與鋼琴，為淡水地區帶來蓬勃發展的音樂風氣，也培育了許多北部地區的音樂人才，如*陳清忠、*陳泗治、駱先春（參見●）、駱維道（參見●）、吳淑蓮、*陳信貞等。長老教會所設置的教會學校，包括北部的淡江中學、純德女子中學和*台灣神學院，以及南部的長榮中學、⊕長榮女中和*台南神學院，都非常重視音樂教育，各校之間也常常組織聯合唱詩班，獲得社會各界好評，而許多學生亦在畢業後紛

日治時期長老教會學校音樂教師一覽表

教師姓名	籍貫	在臺任教學校	在臺期間
甘為霖牧師 （Rev. William Campbell, D.D.）	英國	台南神學校（台南神學院）	1871-1917
施大闢牧師（Rev. David Smith）	英國	台南神學校（台南神學院）	1876-1882
費仁純夫人（Mrs. Johnson）	英國	長老教臺南高等學校（長榮中學）	1901-1908
滿雄才牧師娘（Mrs. Montagomery）	英國	基督教萃英中學（長榮中學）	1909-1939,1946-1949
戴仁壽醫師夫人（Mrs. Gushue）	英國		1911-1940
萬榮華牧師娘（Mrs. Band）	英國	長老教中學校（長榮中學）	1913-1940
沈毅敦先生（L. Singleton, B. Sc.）	英國	長老教中學校（長榮中學）	1921-1956
朱約安姑娘（Miss Oan Stuart）	英國	長老教女學校（長榮女中）	1885-1913
文安姑娘（Miss Annie E. Butler）	英國	長老教女學校（長榮女中）	1885-1924
連瑪玉姑娘（Miss Marjorie Learner）	英國	長老教女學校（長榮女中）	1909-1936
林安姑娘（Miss A. A. Livingston）	英國	長榮女中	1913-1940
杜雪雲姑娘 （Miss Sabine E. Mackintosh）	英國	長榮女中	1923-1940
吳璨志姑娘 （Miss Jessie W. Galt, B.A.）	英國	長榮女中	1922-1936
吳威廉牧師娘（Mrs. Gauld）	加拿大	淡水中學校、淡水女學堂 （參見淡江中學）	1892-1938
高哈拿姑娘（Miss Hannah Connell）	加拿大	淡水女學堂（參見淡江中學）	1905-1931
德明利姑娘 （Miss Isabel Taylor, A. T. C. M.）	加拿大	私立淡水中學、淡水女學院 （參見淡江中學）	1931-1973

備註：校名經長時間變化，多有變動，在此僅列出教師入校教書時的第一個校名；讀者可參閱相關詞條，以了解校名之變化歷程。

紛前往日本進修音樂專業，因此長老教會學校可稱爲日治時期培育臺灣音樂人才的搖籃。（陳郁秀撰）參考資料：44, 369

趙琴

（1940.12.7 中國上海）

音樂評論家、音樂傳播人。畢業於 *臺灣師範大學音樂學系，主修聲樂，師事江心美與 *鄭秀玲。後赴美深造，獲舊金山州立大學音樂史碩士、加州大學洛杉磯分校民族音樂學博士，論文名稱爲 Twentieth Century Chinese Vocal Music with Particular Reference to Its Development and Nationalistic Characteristics from the May Fourth Movement（1919）to 1945（1995）。曾任職政治大學、*臺北教育大學、*東吳大學、*中國文化大學、世新大學等校，教授中西音樂史、世界音樂、音樂欣賞、音樂美學、音樂傳播學、聲音美學、節目製作研究等課程；並兼任加州大學洛杉磯分校世界音樂文化課程助教、北京中央音樂學院博士研究生導師；◆臺大美育系列講座主講人。1980 年赴科隆德國之聲（Deutsche Welle）任主編暨製作、主持人，並於西德廣播公司（WDR）音樂組研習。

趙琴曾任◆中廣音樂組長十年，製作、主持古典音樂暨藝文節目如 *「音樂風」節目、「愛樂時間」、「中廣兒童音樂世界」、「中廣樂府」、*「音樂小百科」等，歷三十七年，主持與德、法、瑞、荷、日、澳、紐等國的交換節目；策劃「中國音樂專題」現場音樂會數十場；佳音電臺音樂講座；聯合國教科文組織（UNESCO）主辦於巴黎之「國際現代音樂交流大會」作品評鑑；*中華民國民族音樂學會秘書長；擔任 *傳統藝術中心 *《台灣音樂館——資深音樂家叢書》（2002-2004，臺北：時報）主編。在報章雜誌撰寫音樂專欄百萬餘言；出席國際音樂學術會議發表之論文，刊登於臺灣、香港、大陸、日本學術期刊與通俗報刊。著作包括《音樂之旅》（1971）、《音樂與我》（1975）、《琴韻心聲：中國樂壇人物誌》（1978）、《音樂隨筆》（1978）、《音樂伴我遊》（1982）、《音樂旅情》（1984）、《許常惠：那一顆星在東方》（2002）、《李抱忱：餘音繞樑尚飄空》（2003）等。趙琴多次獲最佳音樂節目 *金鐘獎、個人技術雙料金鐘獎編撰獎及播音獎、*行政院文化建設委員會（今 *行政院文化部）「廣播文化獎」特優獎，2002 年獲頒金鐘獎終身成就特別獎。（編輯室）

鄭德淵

（1950.3.5 雲林虎尾）

民族音樂學者、箏演奏家。成功大學水利及海洋工程碩士，美國馬里蘭大學民族音樂學博士。1982 年應日本箏大師唯是震一之邀，赴東京演奏，並由 CBS-SONY 錄製 CD 唱片。1983 年與香港蘇振波在大會堂舉行「港臺箏樂聯展」，1984 年 5 月中華民國國樂團赴日、韓演出，擔任客席指揮，並擔任 *中廣國樂團音樂監督及常任客席指揮之職。五十餘年來數十次赴歐、美、非演奏中國音樂，爲當代活躍的國樂家。先後擔任 *華岡藝術學校校長、*中國文化大學中國音樂學系副教授、*成功大學藝術學研究所副教授、*臺南藝術大學中國音樂學系系主任、民族音樂學研究所創所所長、應用音樂學系代系主任、音樂學院院長、共同教育委員會主委、教務長、學務長、執行長、副校長、代理校長等職務，並爲國際傳統音樂學會（ICTM）臺灣分會創會會長。曾獲第 6 屆中興文藝獎章、教育部青年研究著作獎（1983）、第 50 屆中國文藝協會榮譽文藝獎章（2009）、行政院頒發 40 年優良教師獎章等。著作包括《中國樂器學》（1984）、《箏樂之理論及演奏》（1977）、《中國箏樂現代化，其沿革及變革之研究》（1990）、《樂器音響學》（1989）、《樂器分類體系之探討》（1993）、《二十一絃箏之聲學及其音樂之研究》（1997）、《音樂的科學》（2003）、《樂器學的研究》（2014）、《臺灣現代國樂之萌芽》（2015）、《鄭德淵創

作選集暨箏路歷程》（2017）。（陳威仰撰、編輯室修訂）

重要作品

箏獨奏：《淡江薄暮》（1972）、《聽董大彈胡笳弄》（1978）、《長亭怨慢》（1984）；箏重奏：《孔雀東南飛》（1985）、《桃花源》（1975）；箏協奏：《海鷗》（1978）、《隨想曲》（1979）、《聶政刺韓王》（1990）；民族管絃樂曲：《十番鑼鼓》（1984）、《變體新水令》（1983）；佛曲《般若心經》（1995）。

（陳威仰整理）

鄭立彬

（1972.11.8 高雄）

指揮家。自幼學習小提琴及鋼琴，亦研習笙與二胡等傳統樂器。1997 年以小提琴主修畢業於 *藝術學院（今 *臺北藝術大學）。2002 年以指揮主修畢業於 ✚北藝大研究所碩士班，指揮先後受教於 *亨利‧梅哲、*徐頌仁、*陳秋盛；2006 年 3 月受邀參加指揮大師羅林‧馬捷爾（Lorin Maazel）大師班，深受大師肯定與青睞。2003-2004 年擔任 *臺北市立交響樂團助理指揮，展開職業生涯；2004-2015 年擔任台北愛樂青年管弦樂團【參見台北愛樂管弦樂團】音樂總監暨首席指揮；2007 年起專職任教於 *中國文化大學國樂系；2015-2021 年借調擔任 *臺北市立國樂團團長；2021 年 2-3 月曾兼代 ✚北市交團長。除指揮演出之外，還灌錄了許多以臺灣作曲家作品為主之有聲出版品公開發行，其中 2017 年以《臺灣音畫》專輯獲得第 28 屆 *傳藝金曲獎「最佳詮釋獎‧指揮」殊榮；2018 年再以《瘋‧原祭》專輯獲得第 29 屆傳藝金曲獎「最佳專輯製作人獎」；同年 11 月指揮 ✚北市國在美國巡演，使該團成為臺灣第一個登上卡內基音樂廳的職業樂團。客席指揮邀約頻繁，陸續指揮臺灣及中國大陸各地職業國樂團及交響樂團，同時應邀至馬來西亞、香港、日本、美國等地演出。專書著作有：《皇帝 & 英雄》、《威爾第歌劇：茶花女》，以及有聲出版（指揮）包括：《慶典序曲》、《鳥瞰》、《藍海的故鄉》、《錢南章：12 生肖》、《繞境》、《臺灣音畫》、《瘋‧原祭》、《神鵰

俠侶交響樂》、《山地印象》等。擔任 ✚北市國團長期間，帶領樂團建構的「臺北之聲」，精緻細膩地構築樂團聲部的平衡及音色的獨特性，其聲響美學亦與其他樂團產生極高辨識度。具有橫跨中西的音樂處理、指揮能力及經驗，且對於指揮推廣臺灣作曲家作品不遺餘力。（施德華撰）

鄭思森

（1944.12 中國廣東潮陽—1986.1.9 臺北）

作曲家、指揮家，自幼喜愛音樂，十一歲開始學習樂器，至汕頭音樂專科學校學習，主修理論作曲及指揮，1963 年任教於香港新亞書院，並從事中國民歌與地方戲曲之創作。創辦新加坡國家劇院藝術團（1965）、青年華樂團、少年華樂團，並擔任指揮。1967 年至 1971 年任新加坡國家劇院藝術團華樂團指揮。1972 年在臺灣擔任 *中廣國樂團作曲專員，致力新曲創作及推展，並擔任 *第一商標國樂團指揮。曾為許多電影、電視劇作曲及配樂，如：《天下第一》、《風流人物》、《寶蓮燈》、《大漢天威》、《玉女神笛》、《煙雨江南》、《各創風流》等。並任教於 ✚藝專（今 *臺灣藝術大學）音樂科、中國文化學院（今 *中國文化大學）音樂學系國樂組、*光仁中小學音樂班。作品 300 餘首，類型包括大合奏、合唱、獨唱、舞蹈音樂、舞劇、地方戲曲等。重要作品有歲寒三友組曲《松、竹、梅》、《自由天地》、《正氣歌》等。1980 年因肺癌過世，得年四十二歲。（胡慈芬撰）參考資料：96

重要作品

國樂合奏：歲寒三友組曲《松、竹、梅》；《春》；《路》二胡、中胡；《歸帆》；《鼓舞》；《喜慶》；《自由天地》；《江波舞影》；《牧野春回》；《歡樂滿寶島》等。

電影、電視劇作曲及配樂：《天下第一》、《風流人物》、《寶蓮燈》、《大漢天威》、《玉女神笛》、《煙雨江南》、《各創風流》等。

大型五幕舞劇：《文姬歸漢》。

鄭秀玲

（1923.12.12 日本神戶—2014.12.16 加拿大多倫多）

女高音。祖籍中國廣東中山縣。就讀重慶音樂幹部訓練班，後轉至於青木關復校的國立上海音樂專科學校（今上海音樂院），主修聲樂，並曾隨蘇石林學習，抗戰勝利後隨✚上海音專搬回上海，次年（1946）畢業。1951 年受勞景賢鼓勵，赴義大利深造，隨 Madame Nini Gatti Ruffini 學習聲樂，並獲羅馬世界藝術學院榮譽教授學位。曾於義大利及東南亞各大城市演唱。之後並曾二度赴義大利深造。返國任教於 *臺灣師範大學、✚政戰學校（今 *國防大學）、*中國文化大學、*東吳大學等校之音樂學系。後旅居加拿大，於 2014 年 12 月 16 日因顱內出血，病逝於加拿大多倫多士嘉堡恩典醫院。著作包括《奇妙的聲音》（1981），譯作《歌唱家的藝術》（原作者休滋 Aksel Schitz，1972），以及有聲錄音《中國藝術歌曲精華——鄭秀玲獨唱集》（臺北：四海）；《林聲翕藝術歌曲選集——鄭秀玲獨唱》（臺北：麗歌）；《周書紳新歌演唱集》（臺北：四海）。（王杰珍撰）

鄭有忠

（1906.10.25 屏東海豐—1982.7.16 高雄）

古典音樂推廣者，樂團指揮。屏東市阿緱公學校（今屏東市唐榮國小）畢業後，繼續在屏東尋常高等小學校兼設之農業實業科就讀。在青少年時期，因其對音樂的天賦，僅靠自己摸索就能熟練吹奏不少西方樂器，特別是單簧管。1924 年十八歲時，集結地方愛好西洋古典音樂者，創辦「海豐吹奏樂團」，並蓋一棟西式洋樓，供練習之用。1926 年加入弦樂部分，更名爲「屏東音樂同好會管絃樂團」，1931 年改稱爲「吾等音樂愛好管絃樂團」。爲求小提琴上的精進，於 1933 年赴日，入中央音樂學校本

科器樂部專攻小提琴。1934 年因故返臺，除繼續領導「吾等音樂愛好管絃樂團」外，也隨 *玲瓏會中的小提琴手小竹長子學習。1935 年，將樂團再度改稱爲「有忠管絃樂團」，並一直沿用至 1980 年代樂團的最後一場演出。1939 年，第二次前往日本，於東京市帝國音樂高等學校小提琴科習樂，並私下跟隨俄裔女小提琴家小雅安娜（1896-1979），同時也與菅原明朗（1897-1988）和須賀田磯太郎（1907-1952）學習作曲技法。而且在東京組「有忠室內樂團」，相當活躍。1942 年返臺，繼續樂團的經營。在日治時期創作了數首歌曲，例如與 *林氏好夫婿盧丙丁（筆名守民）合作的〈落花流水〉（1934）和〈紗窗內〉（1934-1935）、〈世間無理解〉（曾桂添詞，1935）、〈微雨〉（欐馬詞，1935）。演出多是在放送局的廣播音樂與公會堂的音樂會，合作的音樂家首推女高音林氏好最具代表性。二次戰後，1945 年 11 月 4 日更受屏東市慶祝臺灣光復節籌備委員會的邀請，於屏東戲院參與「慶祝臺灣光復大會」。

臺灣省警備總司令部交響樂團（今 *臺灣交響樂團）1945 年 12 月 1 日成立，招收團員，鄭有忠考取二等軍樂佐，見樂團編制不齊，遂鼓勵「有忠管絃樂團」黃石頭、黃鶴松等 14 位團員加入。因其具有豐富的編曲、團練的經驗，深得團長與指揮的肯定，於 1946 年 4 月晉升一等軍樂佐，並任第一小提琴首席。同年 12 月因故辭職返回屏東，繼續「有忠管絃樂團」，舉辦各種私人音樂會與接受公家的演出邀約，至積極活動的 1966 年爲止，共計 60 次之多；晚年身體不適，移居高雄。合作的音樂家更是南部地區重要的演奏家，例如郭淑眞等；1949 年成立「有忠音樂研究班」，培植音樂人才，不僅儲備樂團新秀，又提升了全臺地區的古典音樂風氣。甚至美國指揮 Pheeler Beckett 來臺指導 *中國青年管弦樂團，亦曾南下指揮有忠管絃樂團。鄭有忠對古典音樂的無限熱情，在不同時期組成 8 到 60 人不等的樂團、自己出資購買樂器與樂譜、持續性的音樂演出與音樂教學。雖耗費家產，甚至開設唱片工廠，仍無法平衡整體音樂活動的開銷，幸賴

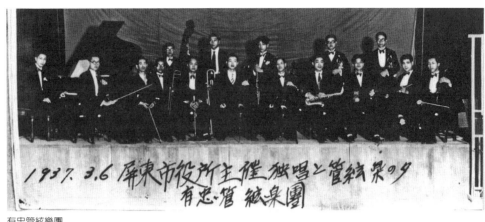

有忠管絃樂團

企業家郭鼎順的支持，從南臺灣推展古典音樂，舉凡花東、高屏、雲嘉南地區提琴菁英，至 1970 年代爲止幾乎全出自其門下，其學生 *李淑德、*李忠男、*林宜勝、李純仁、陳瑞鶯等北來執教，亦皆對北部提琴教育產生極大助力。鄭有忠透過其本人與門生，對臺灣音樂，特別是小提琴教育所發揮的影響力與貢獻，至今仍爲民間第一人，享年七十六歲〔參見提琴教育〕。(徐玫玲撰) 參考資料：62, 179

重要作品

〈落花流水〉盧丙丁詞（1934）；〈紗窗內〉盧丙丁詞（1934-1935）；〈世間無理解〉曾桂添詞（1935）；〈微雨〉櫪馬詞（1935）。

鄭昭明

（1928－1999）

非學院派出身、臺灣戰後的音樂家，*善友管絃樂團、*三 B 兒童管絃樂團、臺南青少年管絃樂團指揮。臺南人，+臺南一中畢業、+臺大機械學系肄業，曾隨林森池學習小提琴。1951 年起參與善友室內樂團（後成爲管弦樂團）演出，後並擔任指揮，許多種樂器都能上手。當時無影印機，樂團練習的分譜亦常常出自其手。善友解散後，鄭氏繼續在臺南地區教授音樂、組樂團、指揮演出，1969 年華裔女指揮家 *郭美貞來臺客座指揮三 B 兒童管絃樂團，帶領該團赴菲律賓公演（因代表中華民國故化名「中華兒童交響樂團」），完成一次漂亮的國民外交。該樂團的優異表現，不僅獲美國國務院贈送樂器，鄭氏亦獲邀請赴美國、日本考察兒童音樂教育、指揮達半年之久。該樂團於 1970 年，延續爲「臺南青少年管絃樂團」，仍由鄭氏任經常性指導、指揮。1972 年母親節創設「高雄育幼院絃樂團」，每週前往義務指導、奉獻，至年老病倒，長達二十七年。1999 年過世，享年七十一歲。2001 年臺南奇美公司董事長許文龍贊助出版《永恆的樂章——鄭昭明先生紀念集》一書，並於 *奇美文化基金會之博物館舉辦紀念音樂會、爲其塑造銅像置於奇美博物館和高雄兒童之家。(顏綠芬撰) 參考資料：105

箏樂創作

隨著環境生態的發展，臺灣箏樂創作歷經五個階段的發展進程。

第一階段　移入與奠基期

1960 年代之前是爲移入與奠基期，*梁在平個人箏樂創作琴韻箏聲風格突出，創作力豐沛，擅於將古琴的吟揉進退和泛音運用在箏曲創作中，代表作《憶故人》（1951）、《婆娑》（1952）、《畫夢錄》（1953）《奮起之歌》（1955）等影響臺灣箏樂的發展甚鉅。臺灣早期的箏樂作品多半爲民間慣用的單段體或多段變奏體，有時亦融入國樂絲竹伴奏，如：*夏炎的《柳蔭泛舟》、《流水寄情》以及 *董榕森的《昇平樂》、《六段錦》，都早在 1960 年代成曲，爲當時貧乏的曲目資源添注了篇章。

第二階段　承繼與發展期

1970 年代進入承繼與發展期。這個時期的古

箏作品多半有著樸質自由的文人觀點，有豐富的個人風格色彩，如＊鄭德淵《淡江暮色》（1971）、魏德棟《秋收》（1971）等，主要以傳統箏樂技法和語彙完成。黃宗識《雨夜行舟》（1971）及黃得瑞《寒山琴影》（1970年代）皆是融入個人創作思維的經典作品。時值臺灣經濟起飛的年代，臺灣文化與西方世界接觸頻仍，在樂器改良的趨勢中，結構質材的改變致使古箏音色發生變化、琴弦張力的跨度增加。眾多作品突出節奏張力，賦予大量的和絃、琶音及長旋律線條，在演奏上取法豎琴、吉他技巧，在當時蔚為風氣，如：黃好吟《英雄凱歌》（1979）、陳國興《壯志凌雲》（1979）、施文耀《雨過天青》（1979）等。

第三階段　交流與借鑑期

1980年代後期因兩岸開放探親，箏樂進入交流與借鑑期，此時期的箏樂更多借鑑西方手法，將右彈左按的傳統演奏方式，改以雙手並彈；原來富有特色的以韻補聲，逐漸被崇尚張力對比和繁絃促節的風格所取代。1980年代前期，箏人仍致力創作，施清介《飛越山河志凌霄》（1981）、向新梅《烏蘇里船歌》（1981）、魏德棟《月桃香滿月桃山》（1982）都留有這個時代的印記。另一方面，專業作曲家開始在古箏上探索，＊張邦彥《秋之旅I》（1986）、＊盧炎《尋幽曲I》（1986）便是此風興起的開端。

第四階段　多元與探索期

1990年代進入多元與探索期，兩岸文化交流益發頻繁，大陸作品大量流入，形式琳瑯滿目，多元紛呈。箏人創作的數量在此時期明顯減少，更多專業作曲家投入箏樂創作，如＊潘皇龍《迷宮逍遙遊》（1992）置入非常規的演奏技法，呈示不同於傳統彈按的古箏音響，箏樂的發展開始進入了另一個探索階段。

第五階段　反省與自覺期

2000年至今，是為反省與自覺期。臺灣箏樂創作出現了更多的本土素材與臺灣在地的主題意識，亦有多元文化疊合的痕跡，如：施清介《架座》（2001）將北管（參見●）的音樂素材在古箏上演奏、＊樊慰慈《趣夢亂》（2003）

運用客家音樂（參見●）元素展開、王瑞裕《梅雀爭春》（2008）移植北管曲牌【參見●北管音樂】、＊張儷瓊《古城之憶》（2009）以恆春歌謠【參見● 恆春民謠】為素材創作、郭靖沐《自然》系列作品（2012-2015）的自由創作主張，都說明臺灣樂人普遍對臺灣箏樂文化自覺和實體建構有了概念上的認同。

專業作曲家投入箏樂創作領域，開發更多音響與技法，例如：李志純《點線面》（2003）、李元貞《貓嬉》（2003）、陳立立《相變》（2008）。此外，＊錢善華《系列IV—箏》（2001）布置了箏與鼻笛（參見●）、口簧琴（參見●）之間的音響互動；＊李子聲《色X》（2011）為古箏和室內樂團展開音色對話；蔡欣微以《風月之名》（2007）嘗試箏樂劇場的全本創作；周久渝為箏與電腦譜寫了《俠情》（2008）；李志純在《蚌鶴相爭、棒袜相箏》（2013）中開啟箏與擊樂的交織對話。各種不同類型的作品，豐富了臺灣箏樂的領域【參見箏樂發展】。

（張儷瓊撰）參考資料：28, 144

箏樂發展

一、早期發展

（一）二次戰前

古箏音樂在臺灣的傳播至少可以追溯至19世紀末，1893年臺南孔廟以成社有購入16絃箏的紀錄。據《臺灣日日新報》記載，1900至1930年代之間在臺北、新竹一帶曾有幾次古箏演奏，演奏者有些是地方仕紳、館閣（參見●）藝人，還有一些來自廣東潮州的藝人。當時的北管館閣、十三腔樂社等民間音樂場域也或有古箏的演奏，通常應用於細樂形式的絲竹演奏，甚至參與崑腔陣等樂事。

（二）二次戰後

1948年11月5-7日，南京中央廣播電臺國樂團來臺參加博覽會，曾在＊臺北中山堂演奏三天，這場「臺灣省博覽會國樂演奏會」轟動一時，其中有古箏獨奏曲《搗衣曲》（古琴曲／＊梁在平改編）及《錦上花》（潮州箏曲）。古箏雖然很早便出現在臺灣的音樂場域，但真正發展出繁榮的單項器樂脈絡，還是在20世

紀下半葉，隨著社會、文化、政治、經濟的發展逐漸成形。

南京中央廣播電臺國樂團自 1949 年隨政府來臺，後以 *中廣國樂團之名展開 *國樂演出及傳習，該團的周岐峰、楊秉忠等人都擅彈古箏。梁在平是臺灣箏樂的重要先驅，自 1949 年來臺之後，推動臺灣箏樂之發展不遺餘力，將其所學的河南、潮州箏曲引介到臺灣，並持續不斷地創作、演奏與教學，有「臺灣箏樂之父」稱號。潮州箏樂能手黃宗識 1949 年逃難赴港時不忘攜箏相伴，輾轉來臺後將視若珍寶的古箏提供樂器商拆解複製，成為臺製古箏的原型之一〔參見●斲琴工藝〕。箏樂在臺灣的傳播自 1950 年代的奠基，至 1960 年代已經有許多古箏演奏的能手，除前述箏人之外，尚有祈寶珍、孫徹、何名忠、劉毅志、鄭向恆、許輪乾、周文勇、林月里、徐燕雄、解席曼等。

二、社團傳播

1960-1970 年代是國樂社團的發展期，箏樂活躍在幼獅〔參見幼獅國樂社〕、潮聲、中信等國樂社團的傳習體系中，自 1967 至 1973 年間，救國團每年寒、暑假均辦理國樂研習班，由幼獅國樂社社長兼指揮周岐峰及鄭向恆、林月里負責指導古箏班。自此之後該社持續開設古箏班；救國團青年服務社更長期開班授課，推助古箏音樂的繁榮，黃宗識、徐燕雄、解席曼、林東河、黃好吟等都曾經投入在古箏班的社團教學。此外，*臺灣師範大學、➕臺大、嘉義師範、屏東師範等大專院校國樂社團亦逐漸興起，古箏學習者眾。李瀾平、倪永震、嚴威在南部社團致力教學；成功大學國樂社則是早期南部箏樂發展的重鎮，在該社學長馬來西亞僑生林俊茂的教習之下，1960 年代培養了一批彈箏好手，潘石玉、*鄭德淵、廖文章、施文耀等人皆出於該社團。

隨著中華文化復興運動〔參見中華文化總會〕的展開，進一步鼓動了全國大範圍的古箏學習風氣，在 1970-1980 年代達到了高潮。當時所流傳的古箏樂曲多為傳統地方箏曲，如：《陽關三疊》、《平沙落雁》、《高山流水》、《寒鴉戲水》、《漁舟唱晚》、《千聲佛》、《天下大同》、《南進宮》、《錦上花》等。同時亦有一些透過非正式管道傳入（如：女王唱片的翻版、零星的電臺短波廣播實況錄音）的大陸箏曲，在各社團之間流傳。

三、科班教育

古箏教育走入專業科班是 1970 年前後的重要樂事，國內三所高等音樂學府陸續成立國樂科系，對箏樂的發展而言有實質的影響。*中國文化大學中國音樂學系（前身文化學院專科部舞蹈音樂專修科）成立於 1969 年、*臺灣藝術大學中國音樂學系（前身臺灣藝術專科學校國樂科）成立於 1971 年、*臺南藝術大學中國音樂學系成立於 1998 年。三個國樂科班皆設有古箏主修課程，培養眾多演奏人才，經常辦理各種古箏演奏會，以獨奏、重奏、合奏形式演繹傳統與當代作品，累積豐富的演奏成果。歷來投入科班教學的箏樂教師有：周岐峰、梁在平、陳蕾士、*陳勝田、*鄭德淵、趙甦成、陳士孝、*王海燕、黃好吟、陳國興、張燕、吳武行、徐燕雄、魏德棟、林棟廷、王瑞裕、丁永慶、*樊慰慈、水文君、*張儷瓊、劉虹妤、陳伊瑜、楊佩璇、謝岏蕎、劉佳雯、葉娟礽、彭景、邱芊綾、黃文玲、許紫庭、余御鴻、鄭瑞仁、郭靖沐、盧蔚竹、黃暉閔、徐宿玶等。

四、交流及研討

1960 年代末 1970 年代初，陳蕾士曾二次來臺演奏，並先後在➕藝專和➕文大任教，傳承潮州箏藝。1980 年代前期，海外箏家陸續來臺交流（如：馬來西亞陳國興、新加坡歐陽良榮），興起了 21 絃箏的風潮，使臺灣箏界觸及的面向更為廣泛。接著，兩岸在 1987 年以後文化交流逐漸頻繁，資訊的快速傳輸使得大陸創作箏曲很快地在臺灣全面風行。1990-1995 年間張燕定居臺灣執教，在技法、曲目、風格方面有具體的貢獻。透過兩地箏人的頻繁接觸與互動，在傳媒的推助之下，箏樂作品展開無遠弗屆的傳播與流通。1990 年代之後曹桂芬、趙登山、林毛根、韓廷貴、饒寧新、項斯華、王中山等箏樂家相繼來臺演奏講學，為箏樂交流掀起高潮。早年梁在平經常在國際上以箏樂

交流，享富盛名；近年來臺灣箏人仍然積極在國際舞臺以古箏音樂進行文化交流，腳步未歇、孜孜不輟。

數十年來，臺灣箏樂領域曾舉辦四次較具規模的古箏研討會和學術論壇：1983年「中國民族音樂週：琴箏研討會」（鄭德淵策劃）、2003年「臺灣箏樂創作之回顧與展望學術研討會」（張儷瓊策劃）、2012年「箏人箏曲：近代箏樂創作兩岸學術論壇」和2021年「傳統箏樂學術論壇」（樊慰慈策劃），對於箏樂的傳統與創新、作品及演奏面向，乃至於形態、技法、美學等議題，皆有聚焦研究與討論。

五、結語

臺灣箏樂的發展在社會文化語境之下曾經歷數個階段的轉變。1960年代之前的萌芽奠基之後；在1970-1980年代受到文化政策的推助和影響，有過繁榮發展的契機；隨後又融入教育體系，持續擴大傳承與流播。1990年代進入多元探索期，在兩岸交流、東西文化交融的趨勢中，產生了創作概念和演奏行為的漸變。2000年以來對於臺灣箏樂的認同意識逐漸興起，更多音響和技法的創意，使得作品形式內容不一而足。臺灣箏樂領域的發展積載了數十年的音樂人文資產，成就當代箏樂的繁榮景況，因而形成了多元納涵的臺灣箏樂脈絡【參見箏樂創作】。（張儷瓊撰）參考資料：28, 144

政治作戰學校

簡稱政戰學校【參見國防大學】。（編輯室）

眞理大學（私立）

眞理大學前身爲臺灣基督長老教會所設立之私立淡水工商管理學院【參見淡江中學】，於1999年升格、更名。2000年8月正式成立音樂應用學系，設有鍵盤、弦樂、管樂、打擊及理論作曲組，另有管風琴專任教師及課程，爲一大特色。2005年分爲「音樂演奏」及「藝術行政」兩組招生，是國內音樂系所少見，2008年更名爲「演奏教學組」與「行政管理組」，先後禮聘*臺灣師範大學音樂系退休教授*陳茂萱、王穎、*任蓉、*徐家駒到該系任

教，也強化行政管理專業師資。2010年8月開設「教會音樂學程」。2012年6月教育部核准設立「藝文產業經營與管理」碩士班（104學年停招）。該系是21世紀才成立的音樂系，其宗旨爲「培育新世紀所需之音樂與行政人才」，因此在課程方面，演奏組「演奏」與「教學」並重；行政組則「理論」與「實習」兼顧，兩組學生亦可交叉選課，以厚植專業能力，適應新時代的需求。歷任主任包括：陳建銘（2000-2004）、周嘉健（2004-2008）、王穎（2008-2012）、徐家駒（2012-2015）及李宜芳（2015-2019）。現任系主任爲*許双亮（2019-）。（眞理大學音樂系提供）

震災義捐音樂會

一、日治時期兩大西式音樂會之一，另一個爲*鄉土訪問演奏會。1935年4月21日新竹州南部及臺中州北部一帶（包括今新竹縣及苗栗縣、臺中縣、臺中市）發生芮氏規模7.1級的罕見大地震，據報上統計，死傷達一萬五千多人，災情慘重，於是各地發起震災募款運動。由蔡培火及《臺灣新民報》舉辦，動員在臺音樂家巡迴演出音樂會，演出收入作爲賑災基金。同年7月3日到8月21日在36個城鄉舉行的37場音樂演出，地點包括屏東市、鳳山街（今鳳山市）、旗山街（今旗山鎮）、東港街（今東港鎮）、岡山街（今岡山鎮）、佳里街（今佳里鎮）、麻豆街（今麻豆鎮）、鹽水街（今鹽水鎮）、新營街（今新營市）、朴子街（今朴子市）、北港街（今北港鎮）、斗六街（今斗六市）、埔里街（今埔里鎮）、高雄市、臺南市、嘉義市、臺中市、彰化市、員林街（今員林鎮）、鹿港街（今鹿港鎮）、北斗街（今北斗市）、田中街（今田中鎮）、新竹市、桃園街（今桃園市）、臺北市、基隆街（今基隆市）、宜蘭街（今宜蘭市）、蘇澳街（蘇澳鎮）、花蓮港街（今花蓮市）、玉里街（今玉里鎮）、臺東街（今臺東市）、羅東街（今羅東鎮）、淡水街（今淡水鎮）、南投街（今南投市）、草屯街（今草屯鎮）、霧峰庄（今霧峰鄉）等地。演出人員有*高慈美（鋼琴）、*林

秋錦（女高音）、*高約拿（口琴）、盛福俊（男中音獨唱）、蔡淑慧（小提琴）、*林澄沐（男中音）、*李金土（小提琴）、*高錦花（鋼琴）、陳信貞（鋼琴）、*林進生（鋼琴）、三浦富子（女高音獨唱）、渡邊喜代子（鋼琴）、原忠雄（男中音獨唱）、戈爾特（男聲獨唱）、麥金敦（鋼琴伴奏）、麥克勞特（鋼琴）、藍都露斯夫人（鋼琴）等。由於巡迴範圍相當廣，開啓民眾西樂的風氣，貢獻頗巨。

二、同時期1935年5-6月，另有*林氏好與*有忠管絃樂團在臺南市、臺東街（今臺東市）、花蓮港街（今花蓮市）等地舉行震災義演音樂會，演唱臺灣民謠、日本民謠、義大利民謠〈歸來吧！蘇連多〉（Torna a Surriento）、藝術歌曲〈野玫瑰〉（Heidenroslein）及歌劇《風流寡婦》（The Merry Widow）、《賽爾維亞理髮師》（Il barbiere di Siviglia）選曲等。

三、另有震災相關歌曲創作，如〈中部大震災新歌〉、〈中部地震勸世歌〉及蔡培火〈賑災慰問歌〉等。（陳郁秀撰）參考資料：17

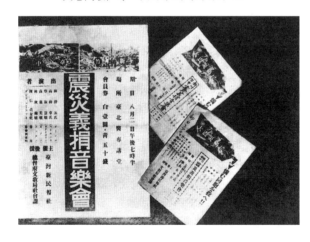

直笛教育

20世紀初期歐洲掀起一陣音樂復古風潮，大量的中世紀、文藝復興、巴洛克等圖書典藏被挖掘出版，博物館以及私人收藏的古樂器紛紛被複製，研究古樂的風氣一直盛行至今。在這些大量的古樂器中，直笛（亦稱木笛）在1930年代後期爲一些兒童音樂教育家們所青睞，如德國音樂教育家卡爾・奧福【參見奧福教學法】和匈牙利作曲家柯大宜【參見柯大宜教學法】等，將直笛應用在幼兒音教中的旋律樂器。「將直笛視爲兒童教育中的重要教具」這個概念也隨之傳入臺灣、日、韓等國，在二次戰後，開始廣泛的使用在音樂課程中。

臺灣在二次戰後的音樂課程裡雖然已有直笛教學，但並不普遍，多數仍以唱遊爲音樂課的主軸。少數設備較寬裕的學校則有節奏樂隊，主要以風琴、手風琴、木琴、鐵琴、擊樂器，和幾隻高音直笛所組成，沿用一些西方的改編作品爲學校慶典時使用。一直到1986年教育部開始推廣直笛教育（同時進行的有吉他和南胡），召集全臺的音樂輔導員在*臺灣師範大學集訓，延聘旅歐的學者於課程中擔任講師，對直笛這項樂器做深入的探討及演練，爲期兩個月的研習奠下了基層學校音樂教育的基礎。所有受過訓練的輔導員，回到他們工作的鄉鎮縣市中，將受訓內容再傳播到各級學校。1986年的研習中，除了正確的演奏技巧、音樂風格及合奏團的組訓觀念外，有一件事情是相當重要的，即是將原本德國人使用在幼兒音教上做過更動的木笛（俗稱德式指法）導正過來，全部改爲英式指法或巴洛克式指法。1986年之後，於全臺各縣市教育局定期舉辦國中、小音樂教師研習營，從一天到一週的研習，除了本國的講師外，也延聘日本的直笛專家來臺講課。臺灣省輔導團（設於臺中霧峰*臺灣省立交響樂團團址）亦定期的舉辦教師研習，從公家「官辦」到企業界「商辦」的直笛教育，從北到南，從城市到偏遠地區，從本島到離島，各級學校的學童們，幾乎都認識了一些如何吹奏直笛的方法和知識。同年國立編譯館的新訂音樂教材，正式發放至全臺中小學，成爲音樂課的重要課程。

除了音樂課程裡將直笛列爲重要的學習樂器外，教育部於1986年規定各級學校必須組團參加全省的音樂比賽【參見全國學生音樂比賽】，惟有兩項選擇可實施之，即不組直笛團則須組合唱團參賽。目前各校的直笛和合唱兩項組團參賽的情況相當普遍，節奏樂隊則日愈減少。1987年，在全國舉辦的音樂比賽中，有

關直笛的項目，除了隔年一次的獨奏比賽外，合奏是每年必須舉行的重要項目，在比賽後並安排有評審委員對參賽團隊的演出之評論、建議，及改進事項。賽後各級學校會積極的請專家為指導老師們研習，課程包含初始的如何組團，到深層的如何詮釋不同時代的音樂，對這項家族樂器合奏時的和聲掌握、聲部配置、音響效果等有更進一步的探討。顯而易見的，在逐年的比賽裡，看到許多團隊因為指導老師的努力而有長足的進步。草創期毫無章法的團隊，在 1995 年後已改善甚多。尤其從 2000 年開始，表現特優的學校團隊，在公開場合舉辦整場木笛合奏音樂會，甚至錄製光碟亦屢見不鮮，為中小學學生們在受教育的過程中，留下音樂藝術的學習與參與演出的美好回憶。原本為國中、小學開闢的直笛合奏，立意在藉由此項容易吹奏的樂器使學生接觸音樂，但伴隨比賽而產生的後遺症亦隨之而來。參賽團隊若所屬社區家境較為寬裕，家長會合力出資添置價格昂貴高品質的合奏木笛，甚至原本只有四部或五部的直笛合奏團，因為樂團加了 C 倍底音笛、F 倍底音笛，甚或加入 C 倍倍低音笛，大大的增強了合奏的效果。在比賽會場又再現了以往節奏樂隊比賽的景況：龐大的陣容，昂貴的樂器成為勝賽的條件。

1986 年，全臺第一個設立木笛主修課程的大專院校音樂科系是✚台南家專（今 *台南應用科技大學），畢業於該校的學生，有些留在臺灣投入直笛教育工作，有些出國深造，不少已回國加入直笛教育、演奏工作的行列。國內目前另外設有主修直笛的學校為 *臺南大學，其他教育大學、✚臺師大則開有直笛選修課程。

直笛因其音質屬性、和聲比其他管弦樂器較易融合，所以合奏的形式，聽眾的接受度相當高。目前臺灣從南到北，成立了相當多的木笛合奏團，幾乎每一個縣市都有至少一團的教師木笛團，成員皆為基層學校的音樂或愛樂的教師，私人成立的樂團也逐年增加。這些團體每學期都有定期的音樂會，演出的場地遍及各縣市的文化中心、偏遠校區，更深入社區。音樂研習每年皆有，荷蘭、德國、奧地利、比利時等國的直笛大師，亦在北中南留下了足跡，帶來了許多有關直笛的演奏及合奏觀念。除了研習，目前網路的發達、直笛訊息、樂譜的發行，在網上唾手可得，各方條件已令臺灣的直笛音樂及直笛教育，在亞洲立有一席之地。（黃淵泉撰）

〈只要我長大〉

1950 年，中華文藝獎金委員會主辦愛國歌曲（參見❹）徵曲比賽，畢業於中國吉林師範大學音樂學系，隨著海軍來到臺灣的白景山，在同袍起鬨中，作詞譜曲參賽。初審時，*兒歌風格的本曲並不受評審青睞，分數很低，只有 *呂泉生給予高分，複審時，呂泉生強力推薦，才得到第一名，並被收錄於 *《新選歌謠》第 6 期（1952 年 6 月）。歌詞符合當時「反共抗俄」的最高原則，鼓勵男兒報國從軍：「哥哥爸爸真偉大，名譽照我家，為國去打仗，當兵笑哈哈，走吧走吧哥哥爸爸，家事不用你牽掛，只要我長大，只要我長大。」白景山另一首傑作是為日本歌曲〈花〉填寫中文歌詞。從海軍退役後，任職監察院，1987 年退休後移民美國。（劉美蓮撰）參考資料：97

製樂小集

現代音樂的發表團體，自 1961 年第一次演出開始，十二年間共舉辦八次作品發表會。製樂小集是 *許常惠邀集了 *郭芝苑、*陳懋良、*侯俊慶等作曲家們，為了一起發表力求「新」意的作品而共同組成的，爾後亦有藉此名義為作曲者們出版樂譜。曾經參與製樂小集發表的音樂家計有，*蕭而化、*呂泉生、*陳澄雄、戴洪軒（1942.8.7-1995.12.11）、*馬水龍、*李泰祥、*康謳、盧俊政、*陳泗治、李德美、*李志傳、*徐頌仁、*馬孝駿、*溫隆信、*陳主稅、*陳茂萱、*許博允、*陳建台，其他尚有黃柏榕、李義雄、李德華、趙元聲、林慶文、陳琴姬、蘇淑華等人。許常惠過世後，為了紀念其對臺灣音樂的耕耘與貢獻，自 2003 年起，於每年 1 月 1 日，財團法人許常惠文化藝術基金會、中華民國作曲家協會、中華民國現代音

從左至右：侯俊慶、許常惠、陳懋良、郭芝苑。

樂協會〔參見中國現代音樂協會〕、*亞洲作曲家聯盟中華民國總會等單位，再度以製樂小集之名，聯合舉辦創作發表的音樂會。（編輯室）

鍾耀光

（1956.11.16 香港）

作曲家。就讀於費城演藝學院及紐約市立大學，主修打擊樂。1980-1986 年任香港管弦樂團打擊樂副首席。從小自學作曲，1986 年以《兵車行》榮獲美國打擊樂協會作曲比賽冠軍，後考進紐約市立大學研究所攻讀打擊樂演奏與作曲的博士課程，師從 Robert Starer 與 David Olan。1987 年榮獲美國路易維爾交響樂團五十週年紀念獎。1991 年獲打擊樂演奏博士學位，博士論文為 Hans Werner Henze's Five Scenes from the Snow Country: An Analysis（亨策「冰國五景」之理論與演奏分析）；同年定居臺灣。1995 年獲作曲博士。曾擔任 *臺灣藝術大學音樂系教授與 *臺北市立國樂團團長。在 2007 年至 2015 年擔任團長的八年期間，他為國際打擊樂家 Evelyn Glennie、長號 Christian Lindberg、薩克斯風 Claude Delangle、大提琴家 Mischa Maisky 與 Anssi Karttunen、長笛 Pierre-Yves Artaud 與 Sharon Bezaly、以及美國弦樂四重奏 Kronos Quartet 等創作協奏曲，並由 ✦北市國世界首演。同時，他也為 ✦北市國製作了 6 張 CD，由瑞典 BIS 唱片公司錄音並全球發行，大幅提升 ✦北市國的國際知名度。身為作曲家的鍾耀光音樂創作形式豐富多元，

作品包括管弦樂曲、國樂合奏、雙樂團合奏、管樂合奏、協奏曲、室內樂、獨奏曲、聲樂、劇場音樂等多種類型。他融合了西方作曲技巧和東方文化背景，從傳統音樂、戲曲或民族文化元素中汲取靈感，並將其融入到樂曲中。透過融合和創新的音樂思維，彰顯其獨特的跨界創作內涵。他榮獲第 24 屆 *金曲獎最佳作曲人獎和第 19 屆金曲獎最佳編曲人獎，大型國樂作品《永恆之城》在 2000 年 3 月奪得香港中樂團 21 世紀國際作曲比賽原創組冠軍。他還為大提琴家 *馬友友創作了兩首具創意又充滿活力的小品《大地之舞》與《草蟆弄雞公》，收錄在臺灣 SONY 唱片公司發行的《超魅力馬友友》專輯中。2022 年自 ✦臺藝大退休後，創作能量更為豐沛。（編輯室）

重要作品

一、管弦樂與協奏曲

（一）管弦樂團

《節慶》（1993）；《紅屋檐下》、《唐代大曲：秦皇破陣樂》交響協奏曲（1996）；《臺灣風情畫》管弦樂組曲（2002）；《山谷的迴響》管弦樂組曲（2006）；《唱戲》京劇交響詩（2007）；《遊園‧驚夢 I》給弦樂團（2009）；《遊園‧驚夢 II》給小提琴、二胡與弦樂團（2010）；《北管交響曲》（2011）；《哪吒鬧東海》給布袋戲與交響樂團（2013）。

（二）雙樂團合奏

《雙樂團協奏曲》給管弦樂團與國樂團（2008）；《臺北六部曲 T.A.I.P.E.I.》給交響樂團及國樂團、《一個城市與馬勒的對話》交響樂團、國樂團及合唱團（2013）。

（三）協奏曲

《遙遠庭園》給小提琴及管弦樂團（1997）；《瀟湘水雲》給大提琴與管弦樂團（1998）；《鋼琴小協奏曲》（1999）；《定音鼓協奏曲》（2001）；《吉他協奏曲》給吉他與弦樂團（2004）；《第二號木琴協奏曲》給馬林巴木琴與弦樂團、《客家素描》小提琴獨奏與弦樂團（2006）；《鼓焰》給打擊樂六重奏與交響樂團（2007）；《傾城之戀》給高胡、二胡、打擊樂、豎琴與弦樂團（2013）；《小號協奏曲》（2014）；《赤壁》鋼琴協奏曲（2016）。

二、管樂團

（一）管樂團

《節慶》管樂團版（1992）；《第一號管樂交響曲》第一部分〈壁畫〉（1993）；《唐代大曲：秦皇破陣樂》交響協奏曲，管樂團版（1996）；《第一號管樂交響曲》第二部分〈山祭舞〉（1998）；《千禧禮讚》（2000）；《展翅上騰》信號曲與進行曲，管樂團版（2002）；《四幅畢卡索名畫》（2006）；《迎向朝陽》（2008）；《狩獵祭》（2009）；《圖騰柱》（2010）。

（二）協奏曲

《聽，親愛的，柔夜正來臨》給長號獨奏與管樂團、《第一號木琴協奏曲》給木琴與管樂團、《薩克斯風協奏曲》給中音薩克斯風與管樂團、《豎笛協奏曲》給豎笛與管樂團（2006）；《乒乓》協奏曲（2016）；《火熱的心》給傳統擊鼓團與管樂團（2013）。

三、國樂團與混合室內樂

（一）國樂團

《永恆之城》、《千禧樂》（1999）；《吹打樂21》（2000）；《國畫世界》（2001）；《節慶》國樂版（2007）；《動感飛天》、《望月聽風》國樂團版、《騰龍》、《城市交響曲》（2008）；《客家序曲》（2011）；《清明上河圖》（2013）；《AI 創世紀》（2021）。

（二）協奏曲

《水鼓子》為兩位打擊樂與國樂團（1998）；《水鼓子 II》為打擊樂獨奏與國樂團（1999）；《楊家將》琵琶協奏曲（2003）；《超時空的城牆》國樂團與編鐘（2004）；《走出土家》4 位打擊樂手與國樂團（2005）；《天罡北斗陣》嗩吶及小型國樂團（2006）；《第一號薩克斯風協奏曲》給中音薩克斯風與國樂團、《胡旋舞》給長笛與國樂團（2007）；《七拍子即興曲》給 Zarb 手鼓三重奏與國樂團、《快雪時晴》二胡協奏曲、《長笛協奏曲》給長笛與國樂團（2008）；《薩克斯風四重奏協奏曲》給薩克斯風四重奏與國樂團、《第二號薩克斯風協奏曲》給高音薩克斯風與國樂團、《靜思》長號小協奏曲、《擊鼓罵曹》給長號與國樂團、《蒙古幻想曲》給大提琴與國樂團（編制一）給長號與國樂團（編制二）、《打擊協奏曲》給打擊樂與國樂團，獻給 Evelyn Glennie（2009）；《霸王別姬》給京胡、大提琴與國樂團、《絲路以外》給弦樂四重奏與國樂團、《愛痕湖》給長笛、竹笛與國樂團、《秦王破陣樂》雙打擊協奏曲（2010）；《華麗幻想曲》給高胡、二胡、中胡與國樂團、《華麗幻想曲》給二胡與國樂團、《匏樂》笙協奏曲、《裂》給擊樂獨奏與國樂團（2013）；《樓蘭女》揚琴協奏曲（2014）；《匯流》第二號鋼琴協奏曲（2019）；《漁歌》大提琴協奏曲、《賞蓮》古箏協奏曲（2020）；《孟小冬》第二號二胡協奏曲、《哪吒鬧海》打擊樂獨奏與國樂團（2021）。

（三）室內樂

《將軍令》琵琶、二絃、三絃、洞簫及兩位打擊樂（1996）；《山祭》為三絃及四把大提琴（1998）；《聽泉》為薩克斯風、二胡、古箏與打擊（2001）；《風紋》為小型國樂重奏（2002）；《桐蔭清夢》三絃與三把簫、《望月聽風》九重奏（2005）；《位移》琵琶與打擊（2006）；《尋》管子、編鐘及拉弦樂團（2007）。

四、獨奏曲

《花鼓調》無伴奏小提琴獨奏（1995）；《遙遠庭園》給小提琴及鋼琴（1997）；《楊柳岸，曉風殘月》鋁片琴獨奏、《桃花帶雨》鋼琴獨奏、《大地之舞》大提琴獨奏、《草螟弄雞公》大提琴獨奏（1997）；《弦詩》三絃獨奏、《維多利亞》為次中音薩克斯風獨奏（1998）；《最殘酷的四月》打擊樂獨奏（2000）；《時間靜止》為無伴奏低音管、《重生之歌》為無伴奏大提琴與電聲（2003）；《儺舞》為打擊樂獨奏與獨舞（2007）；《乒乓》給六棒木琴與電子樂（2016）；《焰》為木琴獨奏與電聲（2019）。

五、室內樂

《節慶》為 9 位打擊樂手（1984）；《第一號鼓樂》打擊樂九重奏、《第二號鼓樂》打擊樂五重奏（1985）；《兵車行》為木琴獨奏與 7 位打擊樂手（1986）；《回響》單簧管與打擊樂二重奏（1989）；《月夜》為木琴、鋁片琴與低音單簧管（1992）；《第四號鼓樂》為 6 位打擊樂手（1996）；《驚濤裂岸、捲起千堆雪》弦樂四重奏（1997）；《歌謠 I》為 12 把大提琴而作（1998）；《腓勒巴斯海底之旅》為木琴獨奏與 3 位打擊樂手而作、《雷霆所言》為 6 位打擊樂手、《第五號鼓樂》打擊樂六重奏、《極光》為豎笛獨奏與小型室內樂團而作（1999）；《快樂時光》向史特拉汶斯基致敬，給兩個薩克斯風四重奏

Z

Zhong 當代篇

鍾耀光●

（2000）；《歌謠 II》給薩克斯風四重奏（2001）；《哀郢》弦樂四重奏與打擊樂獨奏、《第一號薩克管四重奏》、《第六號鼓樂》打擊樂六重奏（2002）；《第七號鼓樂》打擊樂六重奏（2003）；《眾聲齊唱》木管五重奏、《吸積盤》為 6 位打擊樂手（2004）；《近日點》給薩克斯風四重奏與打擊四重奏、《AfriChina》打擊樂六重奏與非洲樂舞、《爵士鼓協奏曲》給爵士鼓獨奏、鋼琴、電低音吉他與薩克管重奏團（2005）；《杵音》中音薩克斯風與打擊樂二重奏、《十方》打擊樂十重奏（2006）。

六、聲樂作品（包含藝術歌曲與合唱曲）

中國民謠〈小路〉、〈茉莉花〉、〈阿拉木汗〉（1996）；徐志摩歌曲〈偶然〉、〈再別康橋〉、〈海韻〉（1997）；徐志摩歌曲〈起造一座牆〉、〈我有一個戀愛〉、〈半夜深巷琵琶〉、〈我不知道風是在哪一個方向吹〉（2000）；中國民謠〈四季歌〉、〈孟姜女〉、〈小河淌水〉、〈猜調〉（2000）；唐詩宋詞〈水調歌頭〉（蘇軾）、〈關山月〉（李白）、〈春曉〉（孟浩然）、《暗香》（姜夔）、《疏影》（姜夔）（2000）；《歡迎歌》管弦樂團與混聲合唱團（2003）；《後現代的詩篇》混聲合唱團（2006）；《玉山頌》混聲合唱團與國樂團（2011）；《樓蘭新娘》（席慕容）給女高音、女中音（2013）；《劫後之歌》（席慕容）給女高音、女中音、男高音（2013）；《倒影》（林婉瑜）給女高音、女中音（2013）；《撥彈爾》（陳育虹）給女高音、女中音、男高音（2013）；〈一個城市與馬勒的對話〉交響樂團、國樂團及合唱團（2013）；《二二八民主頌》給女高音、交響樂團與合唱團（2017）。

七、劇場音樂

《梁祝》音樂劇（2003）；《快雪時晴》交響樂團與國光劇團（2007）；《孟小冬》京劇歌唱劇（2010）。

中廣國樂團

隸屬於 ⊕中廣（1928 年成立於中國南京丁家橋，原稱中央廣播電臺，1947 年改組為中國廣播股份有限公司，簡稱中廣），原為電臺中西音樂錄音及播音而設，後來朝向國樂隊發展，並透過樂器改革、編制擴充，以及西樂作曲法的引進，逐漸發展成現代國樂團。可說現代國樂團的形成與中廣國樂團息息相關。

一、國民政府時期（1935-1949）

1935 年南京中央廣播電臺成立音樂組，由陳濟略（1905-1996，琵琶）擔任組長，組員有甘濤（1912-1995，擦絃）、胡烈貞（揚琴）、高義（鋼琴、笙，中央大學音樂學系）、喬吉福（小提琴，北京大學附設音樂傳習所管絃樂隊）、*高子銘（吹管）等六人，為音樂組初創時的「六元老」，兼顧中西音樂的錄音。隨即又有楊葆元（1899-1958，古琴，參見箏樂發展）、甘栩（曲笛）、黃錦培（1898-1981，彈撥）、衛仲樂（1909-1997，琵琶）、陸修棠（1911-1966，二胡）、王者香（大提琴、笙、打擊）等人陸續加入，音樂組逐漸偏向 *國樂發展，初以廣東音樂（參見●）、江南絲竹等民間音樂為主要演奏內容。1937 年抗戰軍興，中央廣播電臺遷至漢口，音樂組開始改革中低音擦絃樂器。1938 年電臺遷至重慶，將音樂組建制為國樂隊。在 1938-1940 年間，音樂組聘請楊大鈞（1913-1987）為特約指揮，張定和（1916-）、賀綠汀（1903-1999）為作曲專員，吳伯超（1903-1949）也一度擔任作曲和指揮，迄 1940 年時國樂隊的編制有陳濟略（組長兼指揮，琵琶）、楊大鈞（特約指揮，琵琶）、甘濤（總幹事，二胡、高胡）、高子銘（幹事，簫、管、笛、新笛）、高義（鋼琴、笙）、甘栩（曲笛）、王者香（笙、打擊）、黃錦培（揚琴、琵琶、秦琴）、夏蕸楚（二胡）、潘小雅（錄事，揚琴、椰胡）、汪積賢（二胡）、宋錫光（二胡）、劉澤隆（琵琶）、張學賢（新笛）等人，均按職階支薪。

1941 年將音樂組國樂隊改隸教育部，同年又招收鄭體思、王洪書、方炳雲、楊競明、夏治操、沈文毅、曾尋等人。1942 年音樂組仿照西方管弦樂團「圍繞擦絃樂器為中心」的編制原理，發展出初期的「現代國樂隊」，積極採用西樂作曲法為國樂隊作曲，開創 *現代國樂的嶄新器樂形式，成為日後「現代國樂團」的濫觴，當時的國樂隊編制已達到 33 人，同時吸收程午加（1902-1985）、瞿安華（1915-，上海新華藝專）等人為特約演奏家。當時的國樂

隊屬編制內成員，均按職階支薪，可說是專業性質的國樂團。此外，為了充實演奏員來源，音樂組於 1942-1944 年間，在重慶上清寺廣播大廈舉辦兩期的訓練班，培養出 *孫培章、周岐峰、劉克爾等 20 餘人。1945 年抗戰勝利，中央廣播電臺音樂組國樂隊隨政府還都南京，由甘濤接任組長兼任指揮，並聘請張定和、黃錦培、*王沛綸等人為作曲專員，京滬一帶演奏家紛紛加入，陣容更為龐大。1947 年電臺改組為「中國廣播股份有限公司」。1948 年 11 月應臺灣博覽會之邀，音樂組國樂隊 30 餘人來臺，於 *臺北中山堂演奏三天，為臺灣現代國樂的首次音樂會。同年底，烽火再起，音樂組國樂隊被迫解散。

二、臺灣中廣國樂團（1949 年以後）

1949 年音樂組國樂隊分送廣州、臺北、重慶安置，同年底➕中廣正式遷往臺灣並進駐臺灣廣播電臺（1945-1948），隨行有高子銘、王沛綸、孫培章、黃蘭英等四人，接踵而來的有陳孝毅、周岐峰、劉克爾，從廣州來臺歸隊，入臺後又吸收楊秉忠（1925-）、奚富森、史順生、曾義傑、*李鎮東、鄭道幹、方冠英等人，至此中廣國樂團才逐漸成團，但因公司編制縮小、經費短缺，國樂團已非編制內，遂轉型為業餘性質。初由王沛綸擔任音樂組組長，自1950 年後相繼由高子銘（1950- 1963，團長）和孫培章（1964-1973，團長兼指揮）領導。1951 年該團代表國家以 *中華國樂團名義至菲律賓訪問，當時團員僅有 18 人，演奏人才相當匱乏。

早期臺灣現代國樂的發展全仰賴中廣國樂團的推動，1950 年在臺灣廣播電臺舉辦四期的國樂進修班，培養出 *莊本立、李鎮東、汪振華、林培、裴尊化、*夏炎、高亦涵、林沛宇、陶筑生等人。1951 年孫培章指導空軍大鵬國樂隊（1951 年成立），*劉俊鳴、夏炎、裴遵化、沈國權即出自該樂隊。1957 年周岐峰負責➕救國團「幼獅國樂訓練班」〔參見幼獅國樂團〕，培養出曹乃洲、吳武行、許輪乾、周文勇、江菊松、李光華、李兆星、李殿魁、徐燕雄、陳裕剛、陳伯廉等人。這些人有的加入中廣國樂

團，有的到各地另外成立國樂團或是進入教育界，此後臺灣的現代國樂才逐漸蔚為風氣。1963 年聘請楊秉忠（重慶國立音樂學院國樂組出身）為作曲專員，其後 *劉俊鳴也曾經擔任該職。1974 年由 *王正平接任指揮。1979 年由顧豐毓接任指揮，開始面臨來自公立專業國樂團的競爭壓力，1985 年始設置專任團員編制，演奏成員改由大專院校音樂科系出身者擔任，由業餘轉變成專業。隨著社會的變遷，黨營事業必須自負盈虧，中廣國樂團亦面臨此變局，自 2000 年開始與流行音樂結合，迄 2002 年結束與中國廣播公司的隸屬關係，由 15 名團員另組「中廣新國樂團」。

三、中國廣播民族樂團（1950 年以後）

原留重慶的一批音樂組國樂隊成員，於 1950 年被整編到西南人民廣播電臺文藝組音樂小組。1952 年從小組抽調曾尋、楊競明、宋錫光、張學賢、夏治操（以上音樂組國樂隊成員）、彭修文（重慶時隨瞿安華學習二胡）等六人到北京，另外成立中央人民廣播電臺民族樂團（中央廣播民族管絃樂團、中國廣播民族樂團），首任指揮曾尋，並依據中央廣播電臺音樂組國樂隊的編制而建置。翌年由彭修文（1931-1996）接任指揮。1954 年楊競明（1918-）提出 35 人的編制構想，在樂團設置樂器組，負責樂器整理和樂器改革，在與彭修文合作期間，進行了第二階段的「現代國樂團」改革，仍然延續著重慶中央廣播電臺音樂組國樂隊的改革理念。其後各團陸續改革，遂演變成今日「現代國樂團」（中國稱民族管絃樂團）的編制模式。（林江山撰）。參考資料：43, 81, 169

中廣音樂網

1930 年臺灣總督府交通局遞信部為發展臺灣的廣播事業，於臺北新公園內（今二二八和平紀念公園）成立 *臺北放送局（原址今改設為二二八紀念館）。1931 年臺灣放送協會成立，廣播業務即移交該協會經營。1945 年國民政府接收後改為臺灣廣播公司。1947 年二二八事件發生，當時的廣播電臺扮演著黨政軍各界人士宣傳政令，和民眾代表報告事件處理近況的重要

角色。1949 年改為中國廣播公司。

中廣音樂網開播於 1987 年，是國內首創的全國性調頻廣播網。音樂廣播頻道，定位為休閒娛樂並營造生活氣氛的音樂欣賞，收聽群最初以二十歲到四十五歲的「年輕成人」聽眾為主，是全國收聽率最高的音樂電臺。最初，中廣音樂網藉由自動化電腦，有系統排播全天樂曲，以輕音樂、西洋流行音樂和半古典音樂為主，只有深夜時段播出古典音樂，不設主持人；1994 年 8 月，中廣音樂網開始啓用數位化電腦播出系統；開播六年多後的 1995 年 5 月 1 日起，增加迷你型 *「音樂小百科」節目；接著於夜間時段播出「中廣古典音樂世界」，2000 年 3 月份起，並逐步增加各類具音樂素養的主持人，除 *趙琴製作主持的 *「音樂風」節目外，有「音樂生活雜誌」（王瑋）、「歌唱世界」（范宇文）、「美妙的管樂世界」（*葉樹涵）、「音樂理想國」（江靖波）、「琴韻心聲」（*陳郁秀）、「人生如戲」（何康婷）、「弦外之音」（張正傑）、「音樂博物館」（*陳樹熙）、「音樂家的故事」（*伍牧）、「音樂的饗宴」（*曹永坤）、「音樂假期」（李蝶菲、桑慧芬）、「新唱片評介」、「隨想曲」（陳國修）、「臺灣音樂組曲」（*簡上仁）、「音樂中國情」（林谷珍）等，提供教育性、欣賞性的音樂節目，於夜間及深夜時段播出，營造出日間、夜晚兩種風貌的收聽情境。1998 年起，⊕中廣各頻道節目陸續兼以衛星與微波傳輸至全國各地，並率先研發國內數位廣播革新方案。中廣音樂網在成立十週年的 1998 年，舉行了「臺灣音樂電臺未來趨勢座談會」，迎接媒體新紀元到來的 21 世紀前夕，面對可能發生的社會結構性變化，探討音樂電臺面對傳播文化與倫理品質上如何因應？2002 年，在電臺經營定位及節目音樂規劃策略的調整下，中廣音樂網再度轉型為流行音樂臺，古典音樂節目消失。由休閒音樂臺改版轉型為當代成人電臺，2007 年 1 月 31 日原英名稱「Wave Radio」劃下句點；2 月 1 日起中廣音樂網大幅改版，以新英文名稱「i radio FM96」正式開播。2017 年 4 月 14 日中廣音樂網停播後，以「i radio 線上聽」於中網網站級中廣線上 APP 網路電臺繼續播出，並於 2019 年 3 月 21 日起啓用官方收聽平臺。（趙琴撰、編輯室修訂）

中國廣播公司調頻廣播與音樂電臺

早期全臺音樂廣播仍處於調幅階段，電波受到諸多干擾，民間對高音質調頻需求呼聲日增，1968 年，⊕中廣公司始建立我國第一座調頻（frequency modulation，縮寫：FM）廣播系統——由副總統嚴家淦於 ⊕中廣成立四十週年前夕的 7 月 31 日按鈕開播，突破了過去全用振幅調變的調幅 AM（Amplitude modulation）播音界限，將臺灣廣播帶入調頻立體聲 stereo 的新紀元，揭開廣播史上新的一頁，這是亞洲第二個調頻網的建立，以播放音樂節目為主，以立體雙聲道播出失真度小的精美音質音樂。⊕中廣擁有上萬張原版唱片與國際音樂交換節目，豐富的資料應用非一般電臺可比擬，節目製作嚴謹，內容豐富，吸引無數樂迷成為忠實聽眾，試播四年期滿，於 1973 年 4 月奉政府核定，成立調頻廣播網。由於調頻與音樂的密切關係，1976 年中廣將調頻與音樂兩組合併為音樂調頻組，臺長一職由原音樂組長趙琴兼任，負責研擬並執行 ⊕中廣公司全盤音樂發展方針與計畫，致力發揮音樂在廣播中教育性、娛樂性、時代性的功能，並盡可能努力於本國音樂文化的普及與提升，在質與量上求取平衡。音樂調頻組規劃的工作範圍與內容，包括 ⊕中廣各廣播網（三個調幅及調頻網）音樂節目的製作、主持與編排；音樂活動的策劃與執行；全省九個地方臺調頻廣播音樂節目的督導播出，資料庫的音樂搜集與錄製，⊕中廣所屬合唱團、國樂團【參見中廣國樂團】、兒童合唱團的管理與演出事宜。在 *台北愛樂電臺未成立之前，「中廣調頻臺」的音樂節目，相當於一個音樂電臺在運作。調頻臺的開播，標示著音樂廣播步入全新時期，此音樂專業電臺，從每日播出 19 小時延長至 24 小時，節目性質從開始的純音樂欣賞，逐漸增加有內容的綜合性音樂節目，開播之初，流行與古典音樂比例各半。在電視開播後的競爭生態下，並將靜態

節目與音樂活動配合，播出演出實況，發揮廣播無遠弗屆的功能〔參見廣播音樂節目〕。從歷年來⊕中廣調頻臺所舉辦的音樂活動看來，已走出純個人演奏（唱）的音樂會形態，而是策劃製作有主題規劃的演出，發揮音樂的教育功能，以提升音樂水準，端正社會風氣。

一、音樂節目特色

1. 教育性音樂節目方面：（1）加強中國傳統音樂的維護，充實「華夏笙歌」、「國劇選播」節目內容，增闢「地方戲曲」節目；（2）提高並推廣中國現代音樂水準，加強「本國樂曲」、「中國樂壇」等節目內容；（3）普及本國正統音樂欣賞風氣，充實「中廣演奏會」、「星期樂府」、*「音樂風」、「音樂欣賞」等節目內容；（4）提高兒童音樂水準，推廣學習風氣，增闢「兒童音樂時間」；（5）提供音樂新知，報導世界樂壇動態，播出「國際音樂交換節目」、「喜愛的旋律」、「空中歌劇院」等節目；（6）特為年輕人開闢「年輕人」、「青年之聲」、「愛樂時間」等服務性音樂節目。

2. 娛樂性音樂節目方面：（1）推行淨化歌曲，充實「中廣歌星之歌」、開闢「校園民歌」節目；（2）提高國語流行歌曲水準，特開闢「金色的彩歌」節目；（3）以「繞樑曲」、「暢銷唱片」等節目，報導音樂與音響的發展趨向；（4）以「熱門音樂」節目，報導介紹歐美最新流行音樂概況。

二、音樂節目製作

⊕中廣調頻臺的音樂節目製作方針，非迎合聽眾，而是走在聽眾之前引導，既服務樂迷，亦回饋社會。參與節目製作主持的音樂廣播人，先後有*吳心柳、*鄧昌國、*陳郁秀、李蝶菲、李娓娓、趙婉成、李伯章、賀立時、王瑋、蔡敏、呂錘寬（參見●）、陳建中、*葉樹涵、江靖波、范宇文、何康婷、張正傑、*陳樹熙、*伍牧、*曹永坤、陳國修、*簡上仁、林谷珍等。在研究發展及推廣工作上，致力於：

1. 研究、整編民族音樂：（1）成立中國音樂資料中心，有系統充實資料內容，聘*許常惠負責；（2）搜集、整編古曲、民謠及臺灣傳統音樂；（3）委約及公開徵求新詞、新曲，並演奏、錄音、播出；（4）有系統的出版唱片、曲譜等，公開發行或寄贈聽眾；（5）有計畫的以民族音樂為主題，舉行公開演出，如「民族的心聲」、「中廣國樂演奏會」；（6）錄製國樂伴奏歌曲等。

2. 推廣藝術歌曲、*愛國歌曲、淨化歌曲：（1）定期邀約新作品，唱、奏錄音後，於各廣播網播出「中國現代樂展」等；（2）每年定期舉辦*「中國藝術歌曲之夜」、中國通俗歌曲之夜等。

3. 加強附屬樂團、合唱團工作：（1）將國樂團擴展為專業性國家示範國樂團，特邀*鄭思森、顧豐毓、*王正平先後出任指揮，*鄭德淵負責研究發展，其廣播錄音及現場音樂會實況，於⊕中廣各頻道中播出；（2）重組⊕中廣合唱團及⊕中廣兒童合唱團，團員擴充至80人，歷任指揮從*王沛綸、*呂泉生、林寬、*陳澄雄到*杜黑等，皆一時之選，每年舉行特定主題之公開巡迴演唱會，並定期錄音播出。

4. 成立輕音樂團、加強基本歌星陣容，錄製淨化歌曲、⊕中廣新歌、臺灣民歌等演奏（唱）曲，為現場綜藝節目伴奏，巡迴全省各地之服務性綜藝節目演出。

在社會轉型的現況下，節目方面，⊕中廣開始實施專業分網制度，設計不同類型的節目，以「區隔聽眾」，為不同屬性和需要的聽眾提供服務。⊕中廣第一個調頻臺，在廣告客戶大量贊助流行音樂節目的趨勢下，發展為流行網（103.3兆赫），古典音樂節目移往第二調頻網（105.9兆赫）。在市場供需的現狀下，⊕中廣調頻系統於1988年成立休閒音樂臺*中廣音樂網，以播出只聽音樂不說話的情調音樂為主，直至1995年，中廣音樂網首度增設節目主持人，*趙琴的*「音樂小百科」以迷你節目形態開播，成為音樂網第一位節目主持人，當⊕中廣第二調頻網改以全新的閩南語寶島網姿態出現後，所有古典音樂節目再移至中廣音樂網。2002年，在電臺經營定位及節目音樂規劃策略的調整下，中廣音樂網再度轉型為流行音樂臺，至此古典音樂節目消失。（趙琴撰）

中國廣播公司音樂活動

自1970年起的五十餘年間，經由現場音樂會與音樂比賽等活動，音樂在廣播中有計畫的傳播給聽眾。中國廣播公司，簡稱中廣，從靜態的廣播節目，推展至動態的各類音樂會。音樂活動除由廣播、電視播出實況，大多配合以樂譜與唱片，由 *樂韻出版社、✛四海、✛聲美等公司出版。

一、20世紀近現代音樂史：自1970年後的三十餘年間，製作以20世紀「中華音樂文化」為專題的音樂會數十場，於當時的臺北場地或南下演出。現依時間先後敘述：在 *國父紀念館的演出包括「中華兒女之歌──民族樂手大合唱」；「抗戰勝利四十週年紀念音樂會」；「全民歡唱」；「春天的喜訊」；舉行於 *國家音樂廳的有：「20世紀中國精選歌劇大匯唱」；「抗戰勝利五十週年紀念音樂會」；「20世紀聲樂作品名家名歌之夜」；「走過從前，迎向未來：經國先生逝世一週年紀念音樂會」；「國際合唱節聯合演唱會」。演出地點含中南部的表演，則有「歌聲滿人間聯合演唱會」（國家音樂廳、臺中市中山堂）」；「大家唱」（1984年1月演出於臺北、臺中、高雄、宜蘭、花蓮、羅東共12場）。

二、弘揚傳統音樂文化：演出於國父紀念館的有「傳統與展望」中廣系列音樂會、「你喜愛的歌／詩詞新唱／古曲新吟」、「當代樂舞展──鄉土篇」等；演出於國家音樂廳的有「華夏之音精粹篇」；演出於國家音樂廳（演奏廳）的有「古譜尋聲：尋先人遺音．求古曲神韻、中國古典詩詞歌曲賞析」；另有「民族的心聲」（國父紀念館、臺南市中正圖書館育樂堂）；「中國民謠之旅（一）（二）」（國父紀念館、高雄文化中心至德堂）等。

三、鼓勵創作，推動當代音樂發展：1、製作一系列「臺灣現代樂展」（國父紀念館）、歌劇《白蛇傳》等音樂會，並將創新作品有系統的整理、錄製、保存。2、製作當代臺灣及海外中國作曲家作品演奏會，計有：*黃自、*李抱忱、*呂泉生、*黃友棣、*林聲翕、*許常惠及 *向日葵樂會等當代臺灣作曲家及其作品，

演出於 ✛中廣音樂廳、*國際學舍、*臺北中山堂、*臺北實踐堂、國父紀念館、國家音樂廳，並錄製專輯保存。

四、耕耘中國藝術歌曲園地：1、自1971年起策劃主持一年一度連續11屆 *「中國藝術歌曲之夜」，於臺北市中山堂演出。2、第10屆「中國藝術歌曲之夜」同時舉辦研討會，邀海內外音樂家50人參加，不僅有系統探討問題，並編輯出版《近七十年來中國藝術歌曲》（1982，臺北：中央文物供應社）專書，開闢「空中論壇」節目，探討如何提升音樂文化，介紹近千首歌曲，訪問代表性樂人。3、2002年「新世紀中文藝術歌之夜12」，納入 *臺北市傳統藝術季中，於臺北中山堂舉行。

五、一連八屆國泰兒童音樂比賽：為提供兒童「培育音樂能力」、「接受音樂薰陶」的環境，1972年起，中廣與國泰航空公司合辦的「國泰兒童音樂比賽」，連續舉辦八屆，每年均有來自全臺200多位兒童參加鋼琴與小提琴的兩組比賽，這項比賽的優勝者，不少是當今樂壇的演奏家。

六、推展「生活音樂化，音樂生活化」巡迴全省座談會活動：*趙琴在全省各地大專院校、文化中心主持「音樂欣賞會」、「專題演講座談會」，遍及大小城鎮。

七、豐富人生的音樂饗宴（1998起）：1、1998年起趙琴於 ✛臺大主講「豐富人生的音樂饗宴──臺大美育音樂講座」，大學與媒體結合，發揮彼此資源，共同為學子的心靈世界耕耘美藝人生。2、以宏觀的視野，設計多樣的講題，由傳統到現代，東方到西方，展現音樂的多元面貌，以提升現代青年的生活素質，及音樂的新視野。3、每場講座，錄音、錄影實況，以及心情留言、演講等相關訊息，除於 ✛中廣音樂網、佳音廣播電臺節目中播出，並透過 ✛臺大演講網、✛臺大管理學院網路電視及 ✛中廣網站，播出「網路電視轉播」及「網路線上廣播」。

另有 *樂壇新秀音樂會，由各音樂科系推薦優秀畢業生參加；「中國通俗歌曲之夜」選介優秀淨化的歌曲；「中國現代民歌之夜」鼓勵

年輕人創作，唱出年輕一代的心聲。（趙琴撰）

中國青年管弦樂團

20世紀中期頗富影響力的業餘管弦樂團之一。1955年7月15日，由朱家驊、何應欽、*游彌堅、錢思亮、莫德惠等人共同發起初創「中國青年弦樂團」，以聯合國同志會館舍作爲練習場地，由擅長小提琴的馬熙程擔任團長與指揮，該團適足以提供當時臺灣習樂子弟一處相互切磋交流的音樂天地。其後，馬熙程接收由美國貝克基金會所捐贈的一批銅管樂器與打擊樂器，該樂團因而得於1958年增設管樂組，同時更名爲「中國青年交響樂團」。到了1961年，馬熙程再吸收之前已近乎休眠狀態的「中華絃樂團」成員，與中國青年交響樂團重新組織後，以「中國青年管弦樂團」的名稱重現樂壇。該團不僅吸引當時的音樂學子踴躍加入，同時延攬許多臺灣音樂人才，其中包括曾擔任該團小提琴首席的*李泰祥，並延聘自巴黎學成歸國、積極推動現代音樂的*許常惠爲副團長（1964）。樂團成員大約60人左右，*郭美貞（1966）、*陳秋盛（1973）等人都曾經擔任過該團指揮。（車炎江撰）參考資料：107, 138, 310

中國文化大學（私立）

一、音樂學系

1963年成立，爲國內第一所私立大學音樂學系，由當時⊕藝專（今*臺灣藝術大學）音樂科主任*申學庸兼任系主任，同時聘請來自奧地利的*蕭滋、日本的*藤田梓等教師。分別有鋼琴、聲樂、管樂、弦樂、打擊、理論作曲、豎琴等七類主修，1969年*張大勝接任系主任，成立「華岡交響樂團」，爲國內第一個大學交響樂團。1980年核准改制爲中國文化大學音樂學系，1996年更名爲西洋音樂學系以與中國音樂學系區隔。2009年更名音樂學系，並成立音樂學系碩士班，分西洋音樂組與中國音樂組。2015年國樂系系所合一，音樂學系碩士則取消中國音樂組。之後，由各屆系主任努力經營，作育音樂人才無數。歷任主任：申學庸、張大勝、*唐鎮、*馬孝駿、陳麟、*鄧昌

國、*張昊、*彭聖錦、陳藍谷、馮萱等。現任主任爲呂文慈。

二、中國音樂學系

1969年於該校前身中國文化學院音樂舞蹈專修科中創設國樂組，創系主任爲*莊本立。1971年，除了招收主修器樂的學生外，還增收了主修聲樂與理論作曲的學生。1980年升格爲中國文化大學，大學部音樂科成爲音樂學系，並在音樂學系分設西樂組與國樂組，1996年音樂學系改制，國樂組從音樂學系裡獨立出來，獨立爲中國音樂學系，2015年國樂系系所合一，以傳承和研究具有民族文化特色之中國音樂爲教學宗旨。歷屆系主任：莊本立（1969-2000）、*樊慰慈（2000-），現任系主任爲王樂倫。

三、藝術研究所

成立於1962年秋，是全臺成立最早、培植最多藝術研究人才的研究所。當時稱之爲藝術學門，由張隆延出任學門主任。1966年11月，張隆延奉命赴巴黎出任聯合國文教組織副代表，學門主任職務乃改聘前任故宮博物院副院長莊尚嚴兼任，1967年藝術學門改爲藝術研究所，所長一職仍由莊尚嚴兼任。後續之所長有鄧昌國、那志良、莊本立、王士儀、*梁銘越、馮萱、陳藍谷等教授。分設美術、音樂、戲劇三組，學生可跨組選課爲最大特色。2009年起音樂系所合一，並成立音樂學系碩士班。
（一、二、徐玫玲整理；三、彭聖錦整理）參考資料：305

中國現代音樂協會

中國現代音樂研究會前身〔參見中國現代音樂研究會〕。（編輯室）

中國現代音樂研究會

由*許常惠發起，於1971年11月2日在臺北邀集多位青年作曲家共同籌組，主要針對如何發展中國現代音樂，作曲工作者間如何相互聯繫等問題集思廣益。1974年更名爲「中國現代音樂協會」。主要參加的成員包括*陳茂萱、*陳澄雄、*馬水龍、戴洪軒（1942.8.7- 1995.

12.11)、*賴德和、李奎然（參見❹）、王重義、*許博允、*溫隆信、*沈錦堂等人。創立之初，曾由華僑許振益提供比賽獎金，舉辦第1屆中國現代音樂創作比賽，之後由於沒有贊助者便無疾而終。中國現代音樂協會主要的活動有中日現代音樂作品交換演奏會（於臺北、東京舉行）（1971）、專題演講與討論、國人作品發表會等。後來成員集體加入*亞洲作曲家聯盟中華民國總會，就不再以中國現代音樂研究會的名稱活動了。（盧佳培撰）

中國現代樂府

➕省交（今*臺灣交響樂團）主辦的音樂活動，為➕省交早期重要的現代音樂活動之一，從1973年7月31日到1974年11月為止共舉辦六次16場音樂會。中國現代樂府在*史惟亮擔任省交第四任團長時，為達成「奔向交響樂團中國化」所規劃的階段性目標。他認為樂團不僅是一個演奏團體，而應該以國家的力量構築，應是音樂研究、教育、創作的國家領導機構；而中國現代樂府也在史惟亮辭去團長職務後終止。自1973年7月31日於*臺北實踐堂登場以來，中國現代樂府每次的發表均有一特定主題；包括兩次「青少年音樂會」、二度與雲門舞集【參見林懷民】合作演出。其定期展演國人作品、並鼓勵具有民族風格的*現代音樂作品，影響臺灣音樂創作發展甚巨，亦間接影響其他的藝術活動。最顯著的為第三次樂府「舞蹈音樂會」（1973.9.29-10.5）激發雲門舞集踏出他們的第一步；之後雲門「中國人作曲、中國人編舞、中國人跳給中國人看」的理念也促使更多國人音樂創作的產生。演出活動另見附表（下頁）。（盧佳培撰）

中國音樂書房

前身為*樂韻出版社，1976年9月28日劉海林（1931.6.13-）創辦於臺北北投。之後他有感於古典音樂書籍購買的困難，於1978年臺北市中華路「中華商場」的「和」棟創立了「中國音樂書房」。1987年中國音樂書房隨著*中正文化中心、*國家音樂廳、*國家戲劇院的開幕，遷移至鄰近的愛國東路26號，1989年經營權轉給方素芬（她於1979年開始進入此書局工作），1992年遷移到現址（臺北市愛國東路60號3樓）。由於方素芬對合唱的愛好，因而使中國音樂書房擁有全臺灣最齊全的聲樂譜與合唱譜；1999年起更致力出版本土音樂家所創作的合唱音樂，並邀請作曲家將臺灣（包括福佬、客家、原住民等）民謠編曲，出版《福爾摩莎合唱樂譜》系列，已有100餘首樂曲。中國音樂書房以古典音樂為主、並建立大量華文音樂書籍的購買網絡。銷售產品包括古典音樂樂譜、書籍、有聲出版品與音樂小飾物、並代售年代系統的入場券等。但隨著社會變遷，消費習慣改變，中國音樂書房於2022年底熄燈，結束營業。（蕭雅玲撰）

「中國藝術歌曲之夜」

當近代中國音樂開始受西洋音樂影響，詩和音樂結合的中國藝術歌曲，成了開路先鋒，最早開花結果。1960、1970年代的臺灣，推動正統音樂主要由傳播媒體——中國廣播公司承擔，從靜態的廣播節目，推展至動態的各類音樂會。時任➕中廣*「音樂風」節目主持人的*趙琴，超越「歐洲音樂中心論」的顯學主流，掙脫商業廣告機制的束縛，從1970年於節目中推出「中國歌謠園地」及「每月新歌」單元，整理播出自「學堂樂歌」以來的20世紀聲樂作品，有系統的介紹民國以來的中國藝術歌曲、藝術化的民謠與古樂，並邀約自由世界的詞曲作家共同創作「藝術新歌」，固定於節目中每月播出新歌4首（計播出並出版新歌樂譜及唱片200首），並贈送精美新歌樂譜，提供學校及社會當代歌曲材料。當「音樂風」節目開播五週年時，為回饋聽眾，趙琴開始策劃一年一度「中國藝術歌曲之夜」活動，自1971-1983年為止，每年以不同主題，循序漸進的推動。在每屆主題的擬定與曲目的編選上，期待於詞作者的是「豐沛的內涵，真切的感情」，期待於曲作者的是「現代的音樂語言，民族的歌曲風格」，期待於演唱家的是「清晰的咬字吐音，民族的腔調韻味」。以和諧的歌聲致力

中國現代樂府歷次演出紀錄一覽表（製表人：盧佳培（2002））

發表次數	主題	日期	地點	作曲者	作品名稱	創作時間	編制	演奏者	
1	前奏與賦格	1973.7.31	臺北實踐堂	吳丁連 賴羅綺 吳碧璇 榮光楣 史惟亮 郭芝苑 戴洪軒 許常惠	前奏與賦格	1973	鋼琴	鄭慶樂、潘世安 劉美芬	
				蕭泰然 賴德和 沈錦堂	前奏與賦格	1973	室內樂	張大勝指揮 陳主稅、張寬容 蕭泰然、劉麗華 莊炳焜、沈信一 李豐盈、高芬芳 高安香、溫隆信 高不平	
2	青少年音樂會	1973.8.30	臺北實踐堂	沈錦堂	銅管四重奏～數蛤蟆	1971	二支小號、二支長號	聶中興、李愷怡 隆皓、張禮宗	
				吳丁連	對話	1973	小提琴、鋼琴	黃維明、王志明	
				賴德和	宜蘭調	1973	鋼琴三重奏	洪婉容、陳秋霞 葉公杰	
				蔡輝宏	鋼琴小組曲	1973	鋼琴	楊以文	
				蕭泰然	風之舞～為愛女雅心	1973	大提琴、鋼琴	范宗沛、陸琳	
				王耀錕	田園春、鄉景	1973	弦樂四重奏	李琪、王維誠 吳茵、李繼瑛	
				戴洪軒	朵蓮	1973	合唱	臺北兒童合唱團	
				徐松榮	搖籃曲	1973	合唱	臺北兒童合唱團	
				曾春鳴	兒童鋼琴組曲	1973	鋼琴	陳秀嫻	
				游昌發	放牛歌、節日的歌仔戲	1973	小提琴、鋼琴	吳泓、吳茵	
				郭芝苑	五首南管調	1973	鋼琴	郭雋律	
3	舞蹈音樂會	1973.9.29-10.5	臺中市、臺北市、新竹市	許常惠	盲	1966	長笛	林懷民	盲
				周文中	草書		錄音	林懷民	夢蝶
					風景		錄音	林懷民	風景
				史惟亮	弦樂四重奏第二樂章	1964	弦樂四重奏	林懷民	夏夜
				沈錦堂	秋思	1973	弦樂四重奏	林懷民	秋思
				李泰祥	三重奏 運行篇	1971	鋼琴三重奏	林懷民	運行
				許博允	中國戲曲冥想	1973	弦樂四重奏與鋼琴	林懷民	烏龍院
				溫隆信	眠	1973	室內樂	林懷民	眠
				賴德和	閒情二章 夢	1971	木管五重奏	林懷民	閒情

發表次數	主題	日期	地點	作曲者	作品名稱	創作時間	編制	演奏者	
4	民歌主題音樂會	1973.11.15	臺中市中興堂	集體編曲	望春風、恆春民謠、夜深沉、鬧廳、馬車夫之戀、大河楊柳、讀書好、青春舞曲、思想起、思戀歌、鳳陽花鼓	1973	管弦樂	張大勝指揮，臺灣省交響樂團	
5	青少年音樂會	1974.5.11	臺北實踐堂	康謳	我們要去的地方	1974	兒童合唱曲	臺中兒童合唱團	
				吳丁連	家	1974	兒童合唱曲	臺中兒童合唱團	
				蕭泰然	心愛的小狗	1974	兒童合唱曲	臺中兒童合唱團	
				吳榮桂	矮老頭、拆戲臺	1974	兒童合唱曲	臺中兒童合唱團	
				徐松榮	客人到、急口令	1974	兒童合唱曲	臺中兒童合唱團	
				許常惠	森林的詩	1970	兒童合唱曲	臺中兒童合唱團	
				游昌發	小提琴二重奏～八首民歌	1974	小提琴、鋼琴	曾慶然、馬康雄	
				吳碧璇	一根肩擔擔兒長	1974	大提琴、鋼琴	張正傑、簡若芬	
				賴德和	五更鼓、彰化哭、天黑黑	1974	鋼琴三重奏	洪婉容、陳秋霞、葉公杰	
				沈錦堂	小黃鸝鳥、五更調、紫竹調	1974	鋼琴	林淨嬿	
					小奏鳴曲	1974	鋼琴	許郁青	
				戴洪軒	玩偶、東蒙古出征別離曲、流水板	1974	鋼琴	何君毅	
					蘇武牧羊、梁父吟、聊聊天	1974	鋼琴	何嘉靈	
					哭調、相思苦、撐渡船	1974	鋼琴	黃淑齡	
				郭芝苑	指甲花 一陣鳥仔、田中央、一個姓布	1971 ｜ 1972	女聲三部 童聲三部	臺中兒童合唱團	
				曾春鳴	六月茉莉、火車調、恆春調	1974	鋼琴	劉貝芬	
6	雲門舞集表演會	1974.11	臺北、新竹、臺中市	史惟亮	奇冤報	1972		林懷民	奇冤報
				陳建台	嗩吶小協奏曲	1974	小協奏曲	何惠楨	八家將
				許博允	哪吒	1974		何惠楨	哪吒
				民謠	掀起你的蓋頭來		新疆民謠	林麗珍	掀起你的蓋頭來
				溫隆信	變	1974	錄音帶與樂器	吳秀蓮	變
				沈錦堂	裂痕	1974	弦樂四重奏	林懷民	夜
				賴德和	待嫁娘	1974	雙簧管五重奏	鄭淑姬	待嫁娘

和諧的社會，「曲高和眾」是努力目標，在內容上求創新，賦詩歌以新生命；在本質上求水準的提高，成就歌曲永恆的藝術性，除於節目中實況轉播，並配合出版樂譜、唱片，以利推廣。

第1屆音樂會（1971）介紹六十年來聲樂史上的33首代表性歌曲，並重新編配管弦樂譜，以交響樂伴奏演出；第2屆音樂會（1972），除推介「創作新歌」，並於*黃自逝世三十四週年紀念日於*臺北中山堂首演完整全本清唱劇《長恨歌》，邀韋瀚章、*林聲翕補遺完成三首未完成的樂曲，並於錄音室收錄詞曲作者訪談及演出實況；第3屆音樂會（1973）的主題為「賦民歌以新生命」，將民間歌曲與舞蹈，搬上藝術的舞臺；第4屆音樂會的「今日時代新聲」，有*馬思聰的《熱碧亞之歌》、林聲翕歌詠橫貫公路支線風光的《山旅之歌》，並邀雲門舞集【參見林懷民】演出林樂培三首《李白夜詩》、*賴德和的《閨情二章》及*許博允的《寒食》，逐漸將藝術歌曲領域擴大，並以豐富的演出形式，展現時代變遷中表演藝術的多元化；第5屆音樂會以音樂會形式，演出徐訏與林聲翕合譜三幕五場二景的歌劇《鵲橋的想像》選粹，發表舞蹈家劉鳳學師生演出現代中國歌樂舞作的新穎展現，融舞蹈於詩樂中【參見劇場舞蹈音樂】，林樂培的新作為當代音樂提出革新與突破的創造；第6屆「你喜愛的歌」，選擇引發共鳴的作品及生活的歌；第7屆（1978）以「歌劇選粹之夜」為題，為中國現代歌劇催生；第8屆邀約*許常惠、大荒合譜現代歌劇《白蛇傳》，在嘗試、實驗中，盼能走出一條現代的、中國的歌劇新路；第9屆（1980）以「唱好中國氣質的中國歌」為題，探討中國歌曲的唱法問題，整編宋詞、琴歌、戲曲，以國樂伴奏；趙琴並於十週年慶（1982）時，邀集海內外近50位專家學者舉行「中國藝術歌曲論壇」研討會，組織座談會，和作曲家探討為誰創作，和演唱家探討唱些什麼。不僅有系統探討問題，集思廣益，尋求突破，並開闢「空中論壇」節目，訪問代表性樂人，探討如何提升音樂文化，介紹近千首歌曲，編輯

出版《近七十年來中國藝術歌曲》（1982，臺北：中央文物供應社）專書，收錄參與創作的詞曲作者、演唱、演奏者及評論專文共62篇，讓聽眾認識半個多世紀來中國藝術歌曲的創作風格和發展趨勢，造成深遠影響；第11屆（1997）演出以*任蓉與林祥園演唱民族聲樂作品為主題。在11屆「中國藝術歌曲之夜」音樂會中，整編演出了20世紀代表性的中國聲樂作品，首演了許多新形式藝術歌曲、大型聯篇歌曲，從「藝術歌曲」出發，再將目標方向逐漸擴大至當代中國聲樂，在近200多首新、舊作品中，包括了如前所介紹的各類型作品，有新時期的愛國歌曲、抒情性的藝術歌曲、少年兒童歌曲、藝術性的小型合唱音樂、多樂章大型合唱聯篇歌曲。從舊歌的整編，新歌的推介，在作品上及時的反映了處在當時的生態環境下，自由世界中國人的思想、感情和願望，對當時社會產生廣泛的影響。第12屆音樂會是2002年在*臺北市傳統藝術季中，以「新世紀——中文藝術歌曲之夜12：華人音樂經典歌曲」為名，加入國樂伴奏歌曲，邀集海內外聲樂名家重唱經典老歌。當時自由世界的詞曲作家及聲樂家幾乎全面參與，聽眾座無虛席，那是一股中國藝術歌曲運動的熱潮。自第一屆起藝術工作者參加此項活動的個人與團隊如下：蕭友梅、青主、趙元任、*黃自、江定仙、劉雪庵（參見四）、陳田鶴、勞景賢、應尚能、吳伯超、李惟寧、陸華柏、夏之秋、*李抱忱、馬思聰、林聲翕、*黃友棣、黃永熙、林樂培等19位（海外及中國）；*蕭而化、*張錦鴻、*康謳、*沈炳光、許常惠、*史惟亮、許德舉、*李中和、*劉德義、*呂泉生、*郭芝苑、*李健、*李永剛、賴德和、*溫隆信、*許博允、*張炫文、連信道等18位；聲樂家：*鄭秀玲、江心美、*劉塞雲、*金慶雲、陳明律、賴素芬、楊兆禎（參見●）、*曾道雄、辛永秀、*張清郎、董蘭芬、林琳、林寬、*陳榮貴、曾乾一、向多芬、呂麗莉、陸蘋、*歐秀雄、陳榮光、*李靜美、王麗華、蔡敏、范宇文、翁綠萍、陳麗嬋、盧瓊蓉等（臺灣，以參加先後為序）、費明儀、楊羅娜、李冰、徐美芬、陳

Z

zhongguo

當代篇

● 《中國樂刊》
● 中華國樂會
● 中華國樂團
● 中華口琴會

之霞、林祥園（香港）、*吳文修、黃耀明、邱玉蘭（參見●）（日本）、任蓉、朱苔麗（義大利）、宋一、劉珊（中國）共40位。指揮有林聲翕、林寬、*陳秋盛、*陳澄雄、*蔡繼琨、*王正平；演奏有陳秋盛、陳澄雄、*薛耀武、樊曼儂；管弦樂團有✣藝專管弦樂團、*臺北市立交響樂團、中廣交響樂團、*國防部示範樂隊交響樂團；國樂團有 *中廣國樂團、*臺北市立國樂團。合唱團有中廣合唱團、*幼獅合唱團、復興崗合唱團、中廣兒童合唱團、臺大合唱團、菁莪合唱團。為推動現代風格的聲樂作品，另在第4、5屆特別安排「現代舞蹈與歌樂」的結合。編舞者有劉鳳學、林懷民、許惠美。舞團有雲門舞集、中國文化大學舞蹈專修科。（趙琴撰）

《中國樂刊》

發刊自1971年3月到1973年2月，發行人為趙秦育，社長為陳仲桐。最初為季刊，第一卷共有4期，分別於3月、6月、9月及隔年2月出刊；第二卷自1972年6月改為雙月刊，每兩個月發行一期，至1973年2月。內容標榜以中國音樂為主，分為樂論與樂器、演奏技巧、樂曲介紹、樂團簡介等單元。其中除了中國傳統音樂相關論述與樂器介紹外，大多涉及 *現代國樂的社團與作品，偶有一兩篇民族音樂學文章。（顏綠芬撰）參考資料：216

中華國樂會

參見中華民國國樂學會。（編輯室）

中華國樂團

業餘國樂團。前身是中華實驗國樂團，成立於1958年7月1日，原屬於 *國立音樂研究所。團長 *鄧昌國，副團長闕大愚、黃體培，指揮 *李鎮東，總幹事黃體培。成立兩個多月後，即在國立藝術館（今 *臺灣藝術教育館）、*臺北中山堂、陽明山莊、基隆、宜蘭等地舉行演奏會。1960年國立音樂研究所停辦，原有社會活動部門之業務，由國立藝術館接辦，至1962年10月鄧昌國辭兼該館館長後，始告完全停頓。1968年 *董榕森受命籌組國樂團，經與國立藝術館協調，於1969年11月12日，將停止活動之中華實驗國樂團重新設立為中華國樂團，隸屬於臺灣藝術教育館，由館長馮國光兼任團長，董榕森擔任副團長兼指揮，該團為第一個政府資助的國樂團。1972年臺灣藝術教育館的業務改變，中華國樂團被迫宣告暫停活動，但團員們仍繼續維持練習活動，並經常舉行演奏會，1982年國立藝術館改組，在新任館長李懷程的徵召下，於1983年元旦復團練習，之後仍有演出。目前則正重新召募團員，在 *中華民國國樂學會副會長 *蘇文慶帶領下，於深坑練習。（黃文玲撰）

中華口琴會

中華口琴會的成立，主要源自華人口琴音樂的重要靈魂人物——臺灣彰化出生的口琴演奏家王慶勳（1907-1976）。此人早年自臺灣赴廈門大學求學，1926年於上海組織中國第一支口琴隊「大廈大學口琴隊」，1930年6月7日晚間於上海青年會舉辦中國首場口琴音樂會。為全力推廣口琴音樂，王慶勳辭去大廈大學（現名大夏大學）圖書館主任兼外語教授之職，於上海市創建「中華口琴總會」，是全中國第一處口琴會，且在中國各地陸續成立分會。1931年8月間，王慶勳前往上海天一影片公司錄製中國第一部口琴音樂影片，同年並編著《最新口琴吹奏法》一書（中國上海：商務），以及舉辦中國第1屆口琴比賽。二次世界大戰結束後，王慶勳返回故鄉臺灣，並於1949年成立「中華口琴會臺灣分會」。1952年，中華口琴總會在臺北復會，由王慶勳與其胞弟王慶基、王慶瑞三人積極地在臺灣推動口琴音樂，陸續於臺北、臺中、臺南、高雄、桃園等地協助成立口琴協會與口琴社，並擔任各級學校口琴社之指導老師。為培養口琴師資，他們另行開辦「教授師範班」之口琴課程。臺灣口琴演奏音樂風氣盛極一時，王慶勳居功厥偉，被譽為臺灣口琴之父。但隨著王慶勳因胃癌於1976年9月28日病逝臺北，創立之中華口琴會亦面臨宣告結束的命運。（陳義雄撰）

〈中華民國國歌〉

孫文作詞，程懋筠作曲，創作於1928年。此年中國國民黨公開舉辦黨歌徵曲活動，在139件作品中，程懋筠以曲調優異，脫穎而出，並獲得五百銀圓獎金。1930年3月24日行政院明令全國，在國歌未制定前，一般集會場合均唱這首黨歌代替國歌。其後社會人士認為黨歌只能代表黨、不能代表國，且全體國民不全然為黨員，實應另定國歌。於是教育部公開徵求國歌歌詞，惟經教育部多次審查，均未能作出最後決定。1936年再度組成「國歌編製研究委員會」負責國歌編製事宜，並正式登報公開徵求國歌歌詞，但未有合適者。後經研究認為，黃埔軍校訓詞充分表現革命建國精神，不但合乎中華民族的歷史文化，且能代表中華民國立國精神。乃向中央建議，以孫文對黃埔軍校之訓詞作為國歌歌詞。1937年6月3日，經中央常務委員會通過，國歌徵選案遂告確定。自此黨歌正式升級國歌，程懋筠也從中國國民黨黨歌譜曲者變成中華民國國歌作曲者。程懋筠（1900中國江西省新建縣—1957）為聲樂家。從小喜愛音樂，先後在江西省立高等師範學校、東京音樂學校等校求學，專攻小提琴，後改修聲樂與作曲。之後任教中央大學、杭州社會大學等校，教授聲樂與作曲。1947年暑假曾來臺灣，當時臺灣省立師範學院（今*臺灣師範大學）曾致聘書，惟返回中國後，因國共內戰大局逆轉，未及再度來臺，即於1957年與世長辭，得年五十七歲。（李文堂撰）

中華民國國樂學會
（社團法人）

1952年7月，*中廣國樂團*高子銘和中信國樂社何名忠鑒於臺灣國樂人才及國樂社團漸漸開枝散葉，發動全國性之國樂團體聯誼會，10月舉行第一次籌備會議，推舉高子銘、何名忠兩位草擬組織章程，並於1953年4月19日創立「中華國樂會」，以研究本國音樂、提倡音樂教育、發揚民族音樂文化為宗旨【參見國樂】。1982年11月7日舉行第15屆會員大會，通過更名為「中華民國國樂學會」，強化

樂教活動與學術研究。1985年8月申請設立社團法人，定名為「社團法人中華民國國樂學會」，積極發展具有臺灣當代音樂特色的國樂。歷任理事長包括：高子銘（第1屆）、*梁在平（第2-13屆）、周文勇（第14-16屆）、林培（第17屆）、*董榕森、*莊本立（第18屆）、*王正平（第19-20屆）、陳裕剛（第21-22屆）、*蘇文慶（第23-24屆）、*林昱廷（第25-26屆），以及現任理事長鄭翠蘋（第27屆）。

中華民國國樂學會多年來持續舉辦許多國樂推廣活動，其中「國樂考級檢定」自2002年正式推出，協助國樂學習過程規範化，目前檢定項目已囊括大部分現代國樂樂器。同時，為推廣國樂教育、提倡學習國樂風氣，定期舉辦「國樂器樂大賽」，至今已成為樂界具有公信力的比賽之一。此外，2007年啟動「中華國樂團──百人樂團」計畫，推動*中華國樂團開啟國樂新篇章，除每年定期舉辦國樂創作聯合發表會及新年音樂會外，也成立創作委員會等，為臺灣國樂界積累豐碩曲目，至今已委託近160首具有臺灣特色風格之創作作品，亦為臺灣國樂青年作曲家、演奏家塑造新的創作舞臺。在創作與教育領域深度耕耘之外，「樂譜借閱」之制度也行之有年，不但提升國樂新創作品之能見度，更致力於使國人對於重視著作權之觀念有顯著提升，在積極推動臺灣國樂演奏之發展，可謂成果豐碩。

在學術研究推廣上，2013年舉辦中華民國國樂學會60週年系列活動，除各類展演外，還包括「臺灣國樂一甲子回顧與展望論壇」，並出版《走過臺灣國樂一甲子》專刊。近年來，與各單位及中央、地方政府合作執行研究與保存臺灣文化之音樂計畫，如*《臺灣音樂年鑑》（2018-2021）、「新北市傳統表演藝術保存維護計畫──九甲戲」（2019）、「臺南市牽亡歌陣調查及影音數位典藏計畫第二期──玉音牽亡歌陣團」（2019）、「高雄市南管保存維護計畫」（2020）、「臺南市傳統表演藝術複查計畫」（2019-2020）、「臺南車鼓牛犁陣音樂調查研究計畫」（2021）等，積累豐碩研究與調查成

果，舉凡傳統音樂、當代創作音樂、流行音樂及跨界音樂等，皆由各領域專家學者進行調查研究與撰稿，紀錄屬於臺灣眞實的音樂樣貌。

中華民國國樂學會在臺耕耘已有七十年，本著樹立臺灣地區富含本土文化之國樂精神，創造、保存當代與在地的音樂文化，將國樂作品匯聚藝術養分，再現與突破臺灣國樂之獨特思維，體現時代的藝術價值及風格。（施德華撰）

參考資料：307

中華民國民族音樂學會

參見中華民國（臺灣）民族音樂學會。（編輯室）

中華民國聲樂家協會

1992 年 11 月 22 日成立，創會理事長 *申學庸。協會宗旨爲「結合海內外聲樂家，共同推廣歌唱藝術及聲樂教學研究，並拓展會員演出機會，以提升聲樂藝術水準，促進音樂文化之蓬勃發展」。在推廣歌劇、藝術歌曲，及本土音樂上，貢獻頗多。歌劇方面，曾與 ⊕省交（今 *臺灣交響樂團）合作歌劇巡迴全省各地（1994），積極投入歌劇人才培訓。開辦表演、音樂詮釋、語文訓練、肢體身段等課程，並製作了歌劇《安潔利卡修女》（Suor Angelica）、《莫札特與薩里耶里》（Motsart i Salieri）、《強尼·史基基》（Gianni Schicchi）等三齣在國內均爲首演的作品。1998 年受 *行政院文化建設委員會（今 *行政院文化部）委託，製作德文歌劇《魔笛》（Die Zauberflöte）；另外亦組團前往韓國參加亞洲國家歌劇盛大聯演，以及香港、新加坡、馬來西亞等地舉辦的亞洲華人歌唱大賽，拓展國際間的觀摩聯繫。2000 年 7 月甄選代表赴新加坡參加「第 7 屆亞洲文藝歌曲歌唱大賽」並榮獲首獎暨貳獎。藝術歌曲方面，受 *中正文化中心委託製作近代藝術歌曲精華系列：「法國篇——佛瑞、德布西、拉威爾之夜」（1995）、「德國篇——貝爾格、魏本、亨德密特之夜」（1995），並延聘國內外名家舉行藝術歌曲講習會，也曾爲配合舒伯特（F. Schubert）誕辰兩百週年，策劃了一連兩場舒伯特專題音樂會。2000 年 11 月續推出「回顧

二十世紀藝術歌曲——美國篇」。2006 年再度受中正文化中心委託策劃製作「莫札特歌曲之夜」、「莫札特的家庭音樂會」。爲推廣本土音樂，催生當代中國歌樂作品，聲樂家協會積極向國人引介，並以作曲家系列呈現了「教我如何不想他——趙元任歌樂展」（1994）、「那一顆星在東方——許常惠歌樂展」（1995）、「白雲故鄉——林聲翕歌樂展」（1996）；1997 年繼續推出「臺灣當代作曲家歌樂聯展」，一連四場在中正文化中心的演出，歷經三年的籌劃，集結了 32 位作曲家，近百首歌曲，由 18 位聲樂家演唱，與國內外華人共同見證了當代臺灣歌樂的蓬勃。

自 2009 年起出版《義大利聲樂曲集》，內容涵蓋文藝復興時期至浪漫時期的義大利聲樂獨唱曲，迄今也已發行 5 集 9 冊，2021 年出版企劃多年的《法文藝術歌曲集——女性篇》，爲聲樂教學者及習唱者提供更多參考曲目。幾年來邀請多位詩人、作曲家爲協會歌者創作新曲發表，並已出版《你的歌我來唱～當代中文藝術歌曲集》6 冊，是國內中文藝術歌曲創作及演唱上重要的文獻（分別由申學庸、*席慕德、林玉卿、彭文几主編，聲樂家協會企劃，世界文物出版社出版），以及《世界名曲經典》等樂譜。

此外持續舉辦聲樂研討會，發行《聲樂家會訊雙月刊》，自 1999 年起，每年固定辦理「聲協新秀」的選拔，並爲其舉行聯合演唱會。舉辦「聲樂分級檢定」、多項聲樂獎學金選拔的工作，包括「美國周秋霖教授紀念基金會新秀獎學金」、「南海扶輪社聲樂獎學金」、「陳慶堅德文藝術歌曲獎學金」、「吳貴鄉博士重唱獎學金」、「桃園扶輪社暨徐銀格先生紀念獎學金」及「2021 雨宮靖和、邱玉蘭教授歌劇獎學金」等，以鼓勵歌者在演唱上繼續精進。

另外不定期舉辦「歲月悠悠」、「你的歌我來唱」等系列音樂會，以及德文、法文、中文、愛樂盃、富邦銀行甲子盃等各類型歌唱比賽，如 2001 年臺北德文藝術歌曲大賽，吸引眾多歌者同臺較勁，爲當時樂壇一大盛事。2003 年及 2008 年的臺北德文藝術歌曲大賽、

2009臺北中文歌曲大賽、2010臺北聲樂大賽、2012臺北法文聲樂大賽、2016臺灣盃中文歌曲大賽、2018聲協愛樂盃歌唱大賽、2019臺灣盃中文歌唱大賽、2020臺灣盃法文歌曲大賽等，為臺灣聲樂園地注入活血。

2003年成立「聲樂家之友會」，是由一群愛樂者發起，每季一次音樂會的聚會及活動。2005年起為社區、校園及民間團體規劃一系列的活動，如「愛樂者演講」、「謬思綺想」、「領略聲音之美」、「音樂聆賞」等，獲得極佳的迴響。特別是與上海銀行文教基金會合辦每月一次的「領略聲音之美」之音樂會，再增加中南東部場次，截至今年已近200場。

2022年欣逢聲樂家協會成立三十週年，聲協特別製作「為‧參拾而歌──無法淡忘的悸動」、「義大利近代歌曲──寫實主義的燦爛」、「西班牙歌曲Hola! Vamos a cantar! 齊來歌唱！」、「璀璨的德文藝術歌曲之夜」、「法文藝術歌曲──女人的愛與音樂」、「春の宵 桜が咲くと」、「生生不息當代中文藝術歌曲」、「歌引樂用～美國近代藝術歌曲」等八個系列音樂會。聲協歷經申學庸（創立）、*劉塞雲（第2屆）、*席慕德（3、4屆）、*孫清吉（5、6、8、9屆）、楊艾琳（7屆）、裘尚芬（現任10屆）等理事長的帶領深耕下，目前基本會員（聲樂家及大專音樂科系之聲樂教師）約330人，預備會員（聲樂學生）數十多人。有的已在國內外的音樂舞臺上發光發亮，並獲得社會各界的肯定與評價，成為國內最活躍的民間音樂團體之一。（孫清吉撰）

中華民國現代音樂協會
（社團法人）

成立於1989年，以推廣現代音樂創作與文化交流為主要宗旨。該協會是「國際現代音樂協會」（International Society of Contemporary Music, ISCM）之臺灣分會，「國際現代音樂協會」於1922年8月11日由魏本（A. Webern）、亨德密特（P. Hindemith）、巴爾托克（B. Bartók）、高大宜（Z. Kodály）、奧乃格（A. Honegger）、米堯（D. Milhaud）等多位著名作曲家在奧地利維也納成立，為隸屬聯合國教育科學文化組織（UNESCO）之附隨組織International Music Council（IMC），並自1923年起舉辦每年一度的世界新音樂節（World New Music Days）。

協會由臺灣作曲家*潘皇龍於1978年參與國際大會後，與*溫隆信、*曾興魁等人提議在臺灣成立分會──國際現代音樂協會臺灣總會（ISCM, Taiwan Section）。1989年於內政部立案，更名為「中華民國現代音樂協會」，並經過國際大會通過，正式成為國際現代音樂協會的會員國。

協會致力於提升臺灣新音樂環境，推廣國際音樂文化交流，倡導現代音樂的創作、發展與評介，並作為連結音樂與相關藝術文化的重要角色。此外，協會亦參與多次國際性的學術會議、音樂節，並在臺灣舉辦各類現代音樂講座、展演和音樂會。

中華民國現代音樂協會特別重視年輕作曲家與新音樂演奏家的培育，鼓勵新世代作曲家與演奏家在各項國際音樂節中發表新作品。該協會亦承辦多項作曲比賽，例如*行政院文化部主辦的「音樂臺北」作曲比賽、福爾摩沙作曲比賽等，並自2010年起委託會員創作新曲，首演發表並錄音出版。

2012年開始，中華民國現代音樂協會於每年10至12月間策劃並主辦「臺北國際現代音樂節」，以促進國內外現代音樂界的交流與研討，邀請國際知名與國內優秀的音樂家進行演出，呈現當代經典與臺灣新銳作曲家作品的世界首演或臺灣首演。2022年，因應網路世代之數位化串流，協會順應時勢，將音樂節演出錄製的高品質影音，上傳至線上影音平臺，以供全球樂迷聆賞，並且積極參與國際現代音樂協會總會的「Virtual Collaborative Series」計畫，進一步提升臺灣作曲家作品在國際上的能見度。

中華民國現代音樂協會是臺灣本地最活躍的現代音樂組織之一，在國際現代音樂界中佔有一席之地。歷任理事長包括潘皇龍、*柯芳隆、*錢善華、*李子聲與馬定一等人，現任（2019-

2025）理事長爲潘家琳。（顏綠芬、盧佳培合撰；中華民國現代音樂協會修訂）

中華民國音樂學會

1957 年 3 月 3 日創立於臺北市，首任理事長爲 *戴粹倫。中華民國音樂學會曾經是臺灣最重要的音樂社團之一。成立緣起於 1955 年 4 月舉行的中華民國第 12 屆音樂節慶祝大會音樂教育座談會，當時與會的音樂界人士，爲加強彼此聯繫、相互切磋、砥礪學術、發展本國音樂事業，遂決議籌組一全國性音樂團體。1956 年 1 月 25 日召開發起人會議，會中推舉戴粹倫、*汪精輝、*蕭而化、*張錦鴻、*李中和、*李金土、*顏廷階等七人爲籌備委員，並且邀請 *梁在平、*高子銘、王慶勳〔參見中華口琴會〕、王慶基等四人協同籌備。期間經籌備會議五次、通過會章草案，正名爲「中華民國音樂學會」，其成立宗旨在於團結全國音樂界人士，以彙集整理音樂資料，鼓勵創作，音樂相關知識之研討與歌曲書刊之出版等。其下設有委員會，包含學術評審委員會、音樂譯名統一編訂委員會、音樂教育委員會、音樂評論委員會、創作委員會、演出委員會、禮樂委員會、出版委員會、民歌委員會、歌劇委員會、對匪音樂心戰工作委員會等。1958 年秋，戴粹倫曾經代表我國出席巴黎國際音樂會議，爭取加入國際音樂組織會員國；在多次據理力爭之後終於通過，使得學會得以成爲聯合國教科文組織「國際音樂學會」（International Music Council, IMC）的分支機構。然而，在政治與社會情勢的急遽變遷中，過去參與的音樂人才一一凋零，加上如 *中華民國民族音樂學會等其他音樂學會的興起，有效地取代了該會的學術地位，該學會大約在 1990 年之後便不再活躍，其後逐漸停止運作。會址初設於臺北市和平東路一段 162 號（今 *臺灣師範大學校址），後移址於臺北市新生南路一段 161 巷 9 號 3 樓。（車炎江撰）參考資料：96

中華民國音樂年

由國民政府播遷來臺的第一個中央級文化主管機關：教育部文化局，於 1968 年 3 月 16 日所訂定。中華民國音樂年（以下簡稱音樂年）的制定，可以說是國民政府來臺迄今，涵蓋面最爲寬廣的國家級音樂政策。直接或間接影響音樂年的法源依據，包括蔣介石於 1953 年 11 月 14 日發表的《民生主義育樂兩篇補述》、1967 年 10 月 31 日出版的《蔣總統嘉言錄》，以及中國國民黨第 9 屆第三次至第五次中全會所通過的重要決議案。音樂年設立的主要目的爲：1、培養國人對音樂的興趣；2、團結音樂界人士的努力；3、促進全國正當的音樂活動；4、確定長期發展音樂的方向；5、加強以音樂爲武器的心戰。教育部文化局於 1968 年 3 月 16 日成立「音樂年策進委員會」（以下簡稱音策會），擬定四大「音樂年工作計畫綱要」：1、爲爭取社會對振興音樂之重視及支援，擬聘請社會愛好音樂人士若干人爲本會榮譽會員；2、

加速推行五線譜的普及化；3、希望臺灣省教育廳成立中華民國國樂團（今*實驗國樂團）；4、請臺灣省教育廳嚴禁各中等學校在教室內教唱流行歌曲。此「綱要」亦明確記載音策會所屬九個小組：「綜合組」（與各組密切配合）、「國樂發展組」（成立明代樂團；翻譯明代樂譜；整理有關樂器、舞譜與樂譜；舉辦古琴（參見●）欣賞、考證演奏國樂服裝道具、草擬長期發展國樂計畫等）、「研究創作組」（創作新樂；整理古譜；譯介名著；編審傳播品等）、「教育組」（建議政府創辦音樂學校；設置音樂年優秀人才獎助金；建議政府恢復師專音樂科等）、「出版組」（出版定期音樂刊物；出版愛國歌曲選集與灌製愛國歌曲唱片；出版民歌選集與灌製民歌唱片；編輯音樂專書等）、「活動組」（舉辦定期音樂教育講座；倡導群眾歌唱運動；舉辦青少年音樂夏令營；籌辦全國各地民俗音樂比賽；籌組*實驗合唱團與*實驗國樂團等）、「國際合作組」（邀請中國旅居國外之名音樂家及友邦名音樂家，於本年內返國訪問、講學、發表作品、演奏與演唱；邀請日本宮中雅樂部來華訪問；派遣專家演奏者25人參加西德波昂大學與波昂民族學院主辦之「國際中國音樂會議」〔參見●波昂東亞研究院臺灣音樂館藏〕）、「音樂館籌建組」（洽請在*國父紀念館內建立音樂廳；洽請臺北市教育局從速建築新公園音樂廳；洽請臺北市政府專修*臺北中山堂使適於國際交響音樂會之用等）與「民俗音樂組」（籌建民俗音樂館；舉辦民俗音樂演奏會；出版民俗音樂選集；研究民歌戲曲；舉辦中小學教師民俗音樂研習會等）等的工作計畫。（編輯室）

中華民國（臺灣）民族音樂學會

前身爲財團法人中華民俗藝術基金會所成立的「民俗藝術研究會」。1986年由*許常惠領導，於1990年獲內政部核准籌備，1991年正式成立，改名爲「中國民族音樂學會」。創會以來，以學術研究與論文發表爲組織推展之會務目標及重心。成立初期，連續舉辦五屆（1991-

1995）「中國民族音樂學學術研討會」。而1991-1994年，《中國民族音樂學會會訊》從創刊並發行至第11期。此間承辦了1991年文藝季〔參見全國文藝季〕節目「傳統民樂展新姿——北管車鼓高甲戲」〔參見●北管戲曲唱腔、車鼓戲、交加戲〕。1992年與中國委員會舉辦「海峽兩岸音樂、戲曲、美術交流學術研討會」，並參與「江文也紀念研討會」〔參見江文也〕。1996年亦承辦「1996臺北國際樂展」之「南島語系民族音樂研討會」及「音樂的傳統與未來國際會議」等多項大型國際民族音樂學學術會議。1997年改選第3屆理監事，更名爲中華民國民族音樂學會，由*林谷芳擔任理事長。1998年與*臺灣師範大學及*臺灣大學兩校之音樂學研究所共同舉辦「第4屆亞太民族音樂學會會議暨第6屆國際民族音樂學會議」，並舉辦「民族音樂學會研討會」。2000年由鄭榮興（參見●）接任第4屆理事長。舉辦「中華民國民族音樂學會2000年學術研討會——民族音樂之當代性」。2001年與苗栗文化局共同舉辦「2001苗栗客家文化月」之「兩岸客家表演藝術研討會」。2001-2004年舉辦「中華民國民族音樂學會青年學者學術研討會」。2003年，參與「許常惠紀念碑揭碑儀式」。並改選第5屆理監事，由鄭榮興連任。發行*《臺灣音樂研究》試刊號。2005年舉辦「2005年中華民國民族音樂學會『臺灣的音樂與音樂歷史』學術研討會」；另於10月發行學術刊物《臺灣音樂研究》（半年刊，春季號與秋季號）。2006年，改選第6屆理監事，*許瑞坤爲理事長。並召開「2006年中華民國民族音樂學會年會及『臺灣的音樂與音樂歷史』學術研討會」。且於年會中成立姊妹單位「臺灣民族音樂學會」。2007年，召開「中華民國（臺灣）民族音樂學會2007年會暨『臺灣音樂的傳統與再現』學術研討會」。並於10月通過行政院研究發展考核委員會之「優質民間非營利組織網站補助計畫」。2012年改選第8屆理監事，*錢善華爲理事長。2015年改選第9屆理監事，*王櫻芬爲理事長。2017年另成立「臺灣音樂學會」，與「中華民國民族音樂學會」

二會各自運作。2018 年「中華民國民族音樂學會」改選第 10 屆理監事，鄭榮興為理事長。2021 年改選第 11 屆理監事，鄭榮興連任理事長迄今。自 1991 年開始，與相關文化單位執行專案研究計畫，包括：*行政院文化建設委員會（今 *行政院文化部）、各縣市文化局、*傳統藝術中心等。歷任理事長：許常惠、林谷芳、鄭榮興、許瑞坤、*錢善華、*王櫻芬、鄭榮興。（許瑞坤撰、編輯室修訂）

學術研討會論文集

《中國音樂學一代宗師楊蔭瀏（紀念集）》（1992）、《海峽兩岸文化交流研討會論文集》（1992）、《中國民族音樂學會──第一屆學術研討會論文集》（1992）、《中國民族音樂學會──第二屆學術研討會論文集》（1994）、《1996 臺北國際樂展──南島語系民族音樂研討會論文集》（1997）、《中華民國民族音樂學會 1998 年研討會論文集》（1999）、《民族音樂之當代性──中華民國民族音樂學會 2000 年學術研討會論文集》（2000）、《2001 年苗栗客家文化月──兩岸客家表演藝術研討會論文集》（2001）、《2001 年中華民國民族音樂學會青年學者學術研討會論文集》（2002）、《2002 年中華民國民族音樂學會青年學者學術研討會論文集》（2002）；《2019 傳統表演藝術國際學術研討會論文集》（2019）；《異地與在地：2020 傳統藝術國際學術研討會論文集》（2020）；《異地與在地：2021 藝術風格國際學術研討會論文集》（2021）。

專案出版專書

《從閩南車鼓之田野調查試探臺灣車鼓音樂之源流》（黃玲玉，1992）；《苗栗縣客家戲曲發展史──田野日誌》（鄭榮興，1999，苗栗縣文化局）；《2001 苗栗國際假面藝術節‧兒童別冊──蘭陵王的面具博物館》（范揚坤，2001，苗栗縣文化局）；《2001 苗栗國際假面藝術節‧特展專輯──面具的藝術／心靈的探索》（范揚坤，2001，苗栗縣文化局）；《2001 苗栗國際假面藝術節‧成果專輯──面具的饗宴／心靈的悸動》苗栗縣文化局出版（范揚坤、鍾玉鳳，2001，苗栗縣文化局）；《國際／傑出演藝團隊扶植計畫執行成果研究案》（林谷芳，2000，苗栗縣文化局）；《酣暢的樂聲：客家作曲家徐松榮》（孫芝君，2002，苗栗縣文化局）；《雙桂長春：王慶芳生命史》（范揚坤，2005，苗栗縣文化局）；《亂彈樂師的密笈：陳炳豐傳藏手抄本》（范揚坤、林曉英編著，2005，苗栗縣文化局）；《從苗栗發聲‧南管八音篇：〈福佬〉後龍水尾南管招聲團》（林清財、林曉英 2005，苗栗縣文化局）；《集樂軒‧楊夢雄抄本》（范揚坤，2005，彰化縣文化局）；《彰化縣口述歷史第七集：鹿港南管音樂專題》（蔡郁琳，2006，彰化縣文化局）；《露華凝香：徐露京劇藝術生命紀實》（李殿魁、劉慧芬，2006，文建會）；《打八音‧唱北管──林祺振、謝旺龍與和成八音團》（林曉英，2007，桃園縣文化局）；《山歌好韻滋味長──賴碧霞》（陳怡君，2007，桃園縣文化局）；《客家劇藝留真：臺灣的廣東宜人園與宜人京班》（徐亞湘，2007，桃園縣文化局）；「2020 林珀姬教授南管音樂文物典藏研究計畫前置作業」（林珀姬，2020，國立傳統藝術中心）；「研擬重要傳統表演藝術：北管音樂保存維護計畫」（林雅琇，2020，文化部文化資產局）；「臺灣音樂百年策展內容研究計畫」（呂鈺秀，2021，傳統藝術中心）；「憨子弟‧作伙來排場：北管廟口匯演計畫」（林雅琇，2021，文化部文化資產局）；「『日治時期 78 轉客家唱片研究』委託專業服務採購案」（劉美枝，2021，客家委員會客家文化發展中心）；「111 年重要傳統表演藝術數位教材資源建置計畫」（劉美枝，2022，文化部文化資產局）；「藝界合作計畫：流星歲月‧曾仲影」（游素凰，2022，傳統藝術中心）；「2022 臺灣音樂年鑑編輯計畫」（呂鈺秀，2022，傳統藝術中心）。

有聲錄音

2003-2007 年 5 期學術期刊《臺灣音樂研究》，以及 2005 與 2007 年分別發行 CD《招聲：南管八音》及《和成八音團》。（許瑞坤整理）

中華文化總會（社團法人）

自 1967 年成立至今，可分 1966-1970 年的前中華文化復興運動推行委員會（簡稱文復會）時期、1971-1990 年的後文復會時期、1991-2000 年的中華文化復興運動總會時期（簡稱文化總會），以及由 2000-2011 年的國家文化總會時期。2011 年更名為中華文化總會。文復會時期歷任會長為蔣介石、嚴家淦，歷任秘書長為谷鳳翔、陳奇祿；文化總會時期歷任會長為李

登輝、陳水扁、馬英九、劉兆玄、蔡英文，歷任秘書長爲黃石城、黃輝珍、蘇進強、*陳郁秀、楊渡、林錦昌，現任秘書長爲李厚慶。

一、前文復會時期

1966 年 11 月 12 日，蔣介石總統發表「國父一百晉一暨中山樓落成紀念文」，提議倡興中華文化，獲得響應，1967 年 7 月 28 日舉行成立大會，由總統擔任會長，以「促進中華文化復興，促進三民主義文化建設」爲宗旨，透過精神動員的方式，推展大規模的文化運動。由✚文復會策劃各項工作綱要，交由各級政府機關、學校及海外團體配合執行，並運用機會宣揚中華文化，對中共展開文化作戰。本時期主要成果有：學術研究與出版；國民生活須知訂定與輔導；新文藝輔導與倡導；教育改革；僑界文化復興運動；對中共文化作戰。

二、後文復會時期

1971 年退出聯合國後，協助政府穩定政局及追求現代化。1971 年 3 月通過「中華文化復興運動再推進計畫綱要」，就文化復興結合生活、教育、學術、外交、國防等擴大推展，並發起莊敬自強運動，強化國人生活秩序與愛國情操，激勵民心、安定社會。本時期主要成果有：推行「國民生活須知」暨「國民生活禮儀」；辦理全國好人好事表揚暨孝行獎活動；舉辦科學才能青年選拔；實施中華科學技術研究發明獎助；編譯《中國之科學與文明》、編輯《中國科學技術史》、《中國歷代思想家》、《中國人文及社會科學史》等叢書；發行《中華文化復興》月刊；辦理「古籍今譯今註」；舉辦文藝「金筆獎」暨「主編獎」、全國優良文藝雜誌獎、莊敬自強徵文比賽、愛國歌曲（參見✚）教唱；推廣梅花運動等。

三、中華文化復興運動總會時期

1991 年 3 月 28 日✚文復會改組爲中華文化復興運動總會（簡稱文化總會），總統李登輝擔任會長，立案爲社團法人之民間團體。此時期文化總會雖以「復興中華文化，發揚倫理道德」爲宗旨，但漸轉型爲政府與民間的橋樑，以民間智庫角色，提供文化工作建言，並配合*行政院文化建設委員會（今*行政院文化部）

建設工作，擔任落實任務；「社區文化」的深耕與「心靈改革」的推動，是該階段的重點項目。本時期主要成果有：舉辦「新春文薈」聯誼、「孝行獎」選拔表揚活動、推廣梅花運動、「全民道德重建運動」、「藝術走入校園」、「社區文化觀摩」、「五四文藝節」；辦理重要民族藝術藝師遴選暨「民族藝術藝師傳承計畫」推動工作；發行《活水文化雙周報》，編印《中國科技文明》、《中華科學技藝》、《古籍今譯今註》、《中國醫藥研究叢刊》叢書及編纂《四庫全書索引》。2000 年 9 月 25 日推舉總統陳水扁爲會長，揭示「文化臺灣，世紀維新」遠景，以本土化、國際化、多元化的文化思維凝聚臺灣社會力量，成爲發展本土執政價值的重要平臺。

四、國家文化總會時期

2006 年 11 月 18 日改名國家文化總會，以「建立文化主體性，弘揚人本精神」爲宗旨，以「提倡優質文化，表彰人文典範」、「營造人文社會，協助文化產業」、「形塑國家形象，建構文化願景」、「活絡多元文化，強化國際交流」爲任務，致力於深耕臺灣、推展本土文化、形塑臺灣、促進國際接軌等工作，逐步協助臺灣在文史工作上建立自我觀點。本時期主要成果有：1、文化深耕與傳承：舉辦第 1、2、3 屆「總統文化獎」、「全國社區大學志工嘉年華」、「新春文薈」、「藝術即時通——青少年藝術人文講座及校園巡迴」、「玉山學」登玉山、女性文化地標等活動；「走讀臺灣——尋找臺灣鄉土 DNA」等計畫；拍攝「長流」、「看見臺灣」等紀錄片；出版《女性履痕》、《臺灣史料集成》、《新活水雙月刊》英文版 Fountain。2、推動文化創意產業，促進文化經濟結合：舉辦第 1、2 屆「臺灣之歌——詞曲創作徵選」活動、「探索臺灣青」、「臺灣紅」以及各種臺灣 DNA 爲核心價值的各類產品開發，並設置「好文化創意空間」，成立交流平臺、「六六文學員創意課程」活動；出版《臺灣經典藝術大系》等。3、文化出擊、世界展顏：舉辦「時尚的樣子——邂逅法國在臺灣」服裝秀；出版 Taiwan: Art and Civilisation 攝影

專輯；舉辦「C02、C04、C06 臺灣前衛文件展」、「2004 總統青年人文獎座」、「戲話粉墨」藝術交流、「臺灣歷史與文化研究國際研討會——世界都在哈臺灣」等活動；辦理「臺灣獎」、「建築臺灣獎」、以「鑽石臺灣」為內容，至歐美各國形塑臺灣國際形象。「多元、尊重、本土、國際、永續」是此會原則，並以打造「文化臺灣」為願景。（陳郁秀撰）參考資料：240

中華蕭邦音樂基金會

1985 年由日籍鋼琴家 *藤田梓於臺灣創立，以提升音樂學術研究、鼓勵演奏風氣，以及蕭邦音樂推廣與研究發展為創會宗旨。中華蕭邦音樂基金會源起於世界性音樂組織「蕭邦音樂協會」，自 1985 年成立以來舉辦過 800 場以上國際性演奏會，介紹名鋼琴家和比賽得獎者給臺灣聽眾，並自 1986 年至 2006 年舉辦 11 屆國際鋼琴大賽，優勝者代表臺灣前往波蘭參加國際蕭邦鋼琴大賽，是臺灣音樂界的一大盛事。1995 年為促進臺灣與波蘭國際交流，拓展我國與東歐之間友好關係，並慶祝臺北市和華沙市結盟為姊妹市，舉辦「臺北波蘭節」系列活動共 19 場表演節目，其中最重要的節目為華沙愛樂交響樂團（Warsaw National Philharmonic Orchestra）與 13 屆國際華沙蕭邦鋼琴大賽得獎者聯合音樂會，指揮為波蘭音樂家克茲米爾・克爾德（Maestro Kazimierz Kord），五位鋼琴演奏者分別是飛利浦・朱瑟亞諾雅（Philippe Giusiano）、嘉布瑞拉・蒙特羅（Gabriela Montero）、雷蒙・烏拉幸（Rem Urasin）、麗卡・宮谷（Rika Miyatani）、瑪妲莉娜・麗莎（Magdalena Lisak）；其他節目包括波蘭民族傳統樂器室內樂、波蘭真善美合唱團、華沙民謠暨民族舞蹈團、波蘭國家柯多維茲管弦樂團、波蘭國寶小提琴家克萊科獨奏會、波蘭國寶鋼琴家帕列茲尼獨奏會等，對於臺灣與國際鋼琴音樂文化交流、研究與推廣，貢獻卓著【參見鋼琴教育】。（車炎江撰）

中山大學（國立）

音樂學系設立於 1989 年，教育宗旨為培養具備人文素養之音樂展演、學術研究、多元應用等各領域音樂專業人才，並以結合音樂、劇場藝術、藝術管理等領域為系所發展目標。學士班現有鋼琴、弦樂、管樂、擊樂、聲樂及創作與應用等六組。碩士班於 1994 年設立，現有鋼琴、弦樂、管樂、聲樂、指揮、音樂學及理論作曲等七組。另外於 1989 年創立管弦樂團、1991 年創立合唱團及 1995 年創立管樂團，提供學生豐富的樂團展演機會。歷任主任：洪萬隆（創系主任）、陳盤安、蔡順美、李美文、翁佳芬、應廣儀、林敏媛、李思嫻，現任主任為張瑞芝。（張瑞芝撰）

中央大學（國立）

藝術學研究所 1993 年由李明明（藝術史）與 *曾瀚霈（*音樂學）共同創立，隸屬中央大學文學院，為國內第一所以廣義藝術學概念（德：Kunstwissenschaften）整合不同學門之人文藝術科學的獨立研究所，旨在培養藝術史、藝術理論及音樂學的專門人才。該所設美術史組與音樂學組，課程以視覺藝術與音樂學為兩大基礎領域，再以研究群（含藝術史、音樂史、樂種研究、民族音樂學、美學與藝術理論、藝術評論、跨藝術與跨學科研究等）貫穿不同的藝術學門，以期擴大藝術學視野，達成藝術與音樂研究之整合。因此該所培養的畢業生，專攻視覺藝術者，對音樂必有相當之認知，而專攻音樂學者，亦對藝術類型與藝術理論有一定程度之了解。

該所的發展方向：視覺藝術主要為西方、中國與臺灣近現代藝術史的資料整編與研究，並培養具有文化行政視野與學養的專業人才；音樂學方面，則以近現代西方音樂（17 世紀以來）及臺灣、中國在接受西樂後之發展為探索重點，以培養研究西方音樂（國際）與西式音樂（國內）之音樂學人才。該所發行之學術期刊《藝術學研究》，內容兼收國內外學者有關藝術論述與音樂學之論文，2006 年 6 月創刊。110 學年度起該所停招音樂學組。歷任所長：

李明明、吳方正、顏娟英、周芳美、曾少千、巫佩蓉、謝佳娟。現任所長為曾少千。（徐玫玲整理）

中央合唱團

1968年成立，由當時留德歸國音樂家 *劉德義，應中央廣播電臺之聘請，策劃成立，為電臺專屬合唱團，經常演唱具時代意義之歌曲，並對中國作心戰廣播。1977年中央廣播電臺改組，合唱團裁撤解散，在當時團友奔走下重組合唱團，仍以中央合唱團為團名，於1977年4月6日正式向臺北市政府登記立案，成為民間演藝團體，確立「以研究及推廣合唱藝術，宏揚樂教、復興民族文化為宗旨」，展開音樂社會教育工作。1977-1996年該團在創辦人兼指揮劉德義策劃及領導下，以「中國音樂文化探源」為主題，共做了十次學術探討，其中由劉氏親自指揮演出的，包括「古詩經」、「民謠」、「宋元古曲」、「國歌」、「抗戰歌曲」、「學堂樂歌」、「當代樂曲」等音樂會，同時將塵封多年的國人作品整理演出，使之再現，受到愛樂人士及社會大眾肯定，奠定了該團學術地位與演出風格。

團員人數約40人，由大專院校及中、小學音樂教師、音樂科系學生及社會愛樂人士組成，在團長廖葵及歷任指揮的領導下，積極練習，嚴格訓練演唱技巧，擴展演唱曲目，已具職業水準。曾獲 *行政院文化建設委員會（今 *行政院文化部）1994年扶植團隊。每年定期舉辦音樂會並經常赴各縣市做巡迴演出，1993、1998、2002及2004年應邀分赴馬來西亞、新加坡、德國、香港演出。（徐景湘撰）參考資料：41, 204, 225, 226

中正文化中心（行政法人）（國立）

位於臺北市中正區，其下設置之國家音樂廳與國家戲劇院，為國家級之音樂、舞蹈、戲劇等綜合藝術表演場所，受臺灣藝術界之重視。

蔣介石總統於1975年逝世，行政院決議興建中正紀念堂，表達追思之意。規劃面積約25公頃的中正紀念公園，包括：中正紀念堂、國家歌劇院及國家音樂廳等三座主體建築。1987年10月定名為國立中正文化中心，並依照「國立中正文化中心管理處組織條例」，下設國家戲劇院與國家音樂廳，合併簡稱兩廳院〔參見國家兩廳院〕，是為教育部轄下之社教機構。所有工程於1987年9月30日完成，10月6日正式啓用，總經費為新臺幣74億元。音樂廳主要演出為音樂類型節目，戲劇院則以戲劇、舞蹈類節目為主。音樂廳設有2,074座，戲劇院設有1,526座。除了音樂廳與戲劇院之外，另設有演奏廳（音樂廳內）與實驗劇場（戲劇院內），供不同規模與需要的表演團體使用，其中演奏廳設有363座，實驗劇場則由179至242人座不等。從籌備開始，兩廳院經歷周作民、張志良、劉鳳學、胡耀恆、李炎和 *朱宗慶等6位主任，2004年3月1日，轉型為行政法人組織，由邱坤良擔任董事長，為我國第一個行政法人機構。中心設置藝術總監一人，首任藝術總監為朱宗慶，之後由平珩、楊其文、*劉瓊淑、黃碧端等人接任。而董事長歷經邱坤良、吳靜吉、*陳郁秀、郭為藩及 *朱宗慶。

在音樂廳節目的規劃上，以引介國際節目與提升國內發展為目標，節目製作分為自製、與民間合辦等方式。除了單場演出形式呈現的節目之外，也有以企劃性系列節目為包裝，目的是讓民眾對企劃主題有更完整的認識，如1993至1995年舉辦的「臺北國際藝術節」等。與民間合辦之模式，以1999、2000年與民間經紀公司合作、由 *林昭亮擔任音樂總監的兩屆「國際巨星音樂節」最為知名。此外，近年來兩廳院也涉足跨界音樂類型，如「非常現代音樂節」挑戰現代音樂，「兩廳院夏日爵士派對」〔參見❹爵士音樂節〕啓動爵士搖擺，「世界之窗」更帶領大家認識不同地區或國家的各類藝術風貌。

在戲劇院節目的規劃上，則以戲劇與舞蹈節目為主。戲劇節目方面，包含各類劇種戲目，傳統或是現代、國內亦或國外，如京劇〔參見❶京劇〕、豫劇、崑曲、歌仔戲（參見❶）、布袋戲（參見❶）、皮影戲（參見❶）、傀儡

戲（參見●）、粵劇、黃梅戲【參見四黃梅調】、徽劇、川劇、現代劇、歌舞伎、能劇、默劇、莎劇、音樂劇與兒童劇等，包羅萬象。各類戲劇節的舉辦，從「臺北國際藝術節」、「華文戲劇節」、「英國劇場藝術節」等，也拓展了國人的戲劇視野。

在舞蹈節目方面，主要涵蓋了傳統樂、芭蕾舞、現代舞等內涵。除了國內舞蹈團體、邀請國際舞蹈家及舞蹈團體來臺表演外，也曾推廣原住民樂舞展演。劉鳳學規劃的「臺灣原住民樂舞系列」展演計畫，由明立國（參見●）、林麗珍、虞勘平等人主導，以田野採集方式，邀請卑南、阿美、布農和鄒族等族群之樂舞表演者共同呈現，是為 1990 年代重要的原住民樂舞展演活動【參見●原住民歌舞表演】。

除了音樂、戲劇、舞蹈藝術之演出外，兩廳院也積極從事表演藝術推廣活動，藉由演出團體、演出節目內容與該領域專家之搭配，於院內舉辦演講、示範等活動。2002 年起開始規劃「兩廳院藝術講座宅急配」，讓講座延伸到民間環境中，至 2007 年執行了約 700 場，共吸引約 6 萬人次共襄盛舉，對於藝術推廣極具正面意義。2014 年 4 月根據《國家表演藝術中心設置條例》，中正文化中心移撥 *行政院文化部並更名為 *國家兩廳院，納入 *國家表演藝術中心管理。（陳郁秀撰）參考資料：321

周理悧

（1941.6.25 日本東京）
音樂教育家、音樂行政暨音樂文化推動者與贊助者。1944 年隨畢業並應聘日本東京藝術大學（前東京上野音樂學院）的父親 *周慶淵（鋼琴家、作曲家、管風琴家）返國省親，適太平洋戰爭爆發，海上交通中斷，無法返回日本就職，遂定居於臺南。周理悧幼隨父習鋼琴，稍長即活躍於舞臺演奏鋼琴並常常受邀❶中廣錄音播出。入 *臺灣師範大學音樂學系主修鋼琴，先後師事 *周寬寬、*張彩湘、*李富美，並隨 *許常惠學習 *音樂學。1963 年畢業後於臺北萬華女子初級中學實習，1964 年返臺南金城中學擔任音樂教師。婚後辭去教職，僅私授

鋼琴學生，教學方式深受學生推崇，培育優秀學生無數。1971 年應台南女子家政專科學校（今 *台南應用科技大學）李校長福登力邀，擔任鋼琴教授，1985-1994 年間任音樂科主任，積極禮聘國內外優秀音樂教師百餘位到❶台南家專任教，任期間不怕艱難，以追求音樂藝術之完美著稱，當時音樂科學生急速擴增至千人。舞蹈組也在周理悧主持下獨立成為舞蹈科。九年主任任期，音樂科名聲正值巔峰，卻毅然推動主任任期制，卸下主任職務，專心培育鋼琴學生，2003 年退休。1985 年起先後擔任❶台南家專漢家文教基金會、*白鷺鷥文教基金會、中華民俗藝術基金會、許常惠文化藝術基金會等董事職位。2004-2007 年擔任 *中正文化中心第 1 屆董事。著有《音樂美學》（1975，臺北：文凱藝術；1997，臺北：樂韻）等專書。（盧佳君撰）

周慶淵

（1914 屏東滿州－1994.11.16 臺南）
鋼琴教育家。出生於基督教家庭，自幼便經常在教會做禮拜、唱聖詩，尤其對於聖詩特別感到興趣；進入國民學校後，漸漸展露音樂天賦，不僅「唱歌」成績很好，亦常利用時間在教會或學校以右手單音彈聖詩旋律，甚至自己彈和聲來伴奏。1927 年自小學畢業後，考進臺南的長榮中學校【參見長榮中學】，因「唱歌」成績優異，得到教師 *林澄藻賞識，便開始隨黃蕊花學琴。1928 年轉入日本京都同志社中學三年級，1937 年考入東京音樂學校（今東京藝術大學）本科器樂部，主修管風琴。為考入該校的第一位臺灣學生。1941 年畢業後，通過東京 YWCA（基督教女青年會）獎學金赴美國留學，但因二次大戰爆發而無法成行。後入東京音樂學校研究科，修習管風琴、鋼琴與作曲三科目，1943 年結束課程並完成其作曲科目畢業作品〈咱美麗臺灣島〉。

1943 年學成返臺受聘到臺南長榮女子中學擔任音樂教師，1945 年轉往臺南師範學校（今 *臺南大學）任教。二次大戰結束，為歡迎國民黨軍隊抵臺而創作〈歡迎歌〉，風行全臺

灣。1945 年至 1948 年間接受南部許多學校之邀創作多首校歌，包括臺南長榮中學、高雄女中、高雄二中、臺南佳里國中、屏東南州國小等。1948 年受聘至母校長榮中學擔任音樂教師，同時為長榮中學新校歌作曲，作詞者為當時長榮中學校長趙天慈，後沿用至今，為長榮學園（長榮管理學院、長榮中學與長榮幼稚園的合稱）園歌。1949 年辭去教職，在家教授音樂，培養臺灣的音樂人才。1965 年適逢基督教長老教會來臺宣教一百週年，各地長老教會均熱烈慶祝，周慶淵特別為此創作〈里港教會設教百週年紀念歌〉及〈臺灣南部客家教會設教七十週年紀念歌〉等宗教紀念性質的歌曲。1990 年隨子女移居美國加州，1994 年 11 月因肝癌病逝，享年八十歲。女兒 *周理悧為知名鋼琴教育家。（陳郁秀撰）參考文獻：131

重要作品

〈咱美麗臺灣島〉（1943）；〈歡迎歌〉（1945）；〈長榮中學校歌〉趙天慈詞（1948）；〈里港教會設教百週年紀念歌〉（1965）及〈臺灣南部客家教會設教七十週年紀念歌〉（1965）。

周文中

（1923.6.29 中國山東煙臺—2019.10.25 美國紐約曼哈頓）

作曲家。祖籍中國江蘇常州。1946 年大學畢業，獲獎學金赴耶魯大學深造建築。但因自幼熱愛音樂，抵美一週後即放棄獎學金，轉入新英格蘭音樂學院學習作曲。1949 年遷居紐約，結識 20 世紀作曲大師瓦雷茲（Edgard Varese），與其研習作曲，日後並成為瓦氏摯友。1954 年獲哥倫比亞大學作曲碩士學位。瓦雷茲過世後，周文中更肩負其音樂遺產的管理，包括編校瓦氏的作品及完成其未竟之遺作《Nocturnal》以及《Tuning Up》。1954 年周文中發表管弦樂作品《花落知多少》。1957 年並以一篇論述 The Nature and Value of Chinese Music（中國音樂的價值與本質）文章，提出他對東、西音樂合流是一個未來時代潮流也是必然趨勢之看法。

周文中曾獲多項獎項，包括洛克菲勒文藝獎，庫薩維茨基音樂基金會委託創作，美國國家藝術基金會委託創作等。1982 年被選為美國文學藝術院終生院士。美國著名樂評家艾福德‧法蘭柯恩斯坦（Alfred Frankenstein）對其作品的評語為「周文中的音樂創作態度，類似阿諾得‧荀白克（Arnold Schönberg），有雄猛的頑強性以及強烈的自我性，同時對音樂藝術又具有根本的推動力。」

主要的作品包括：《山水》、《花月正春風》、《花落知多少》、《尼姑的獨白》、《草書》、《漁歌》、《變》、《谷應》、《山濤》、《浮雲》、《流泉》、《霞光》。自 1940 年代，周文中即潛心研究東西方文化藝術的相互影響和融合，半世紀以來致力於東西音樂的融合（re-merger），開闢一條獨特的，並且對未來世界音樂走向有關鍵性影響的途徑。他的作品不但體現中國詩詞、繪畫和傳統哲學的意境與內涵，而且融合東西方音樂理論和技巧的精髓。他所創建的單音作為音樂意義單元（single tone as a musical entity, 1970）和變調式（variable modes）可謂是他音樂藝術的結晶。樂評家法蘭柯斯恩坦 1970 年對《漁歌》的評語是：「周文中將中國詩詞和書、畫的最高境界，通過融合東西方音樂的途徑，淋漓盡致地實現在作品中。這是在音樂史中極少見到的成就。」1992 年，英國富有影響力的樂評家柏瑞安‧摩爾頓（Brian Morton）對周文中的音樂做出以下的評價：「周文中的重要性是絕對不可忽視的。他的音樂對 20 世紀下半葉東西音樂的逐漸融合有關鍵性的貢獻。」

在推動國際藝術交流方面，周文中數十年的付出可謂不遺餘力。1978 年周文中創建中美藝術交流中心，在中美兩國文化交流有顯著的貢獻。1989 年天安門事件爆發之後，他選擇雲南作為他實踐藝術教育理想的耕耘地，主持雲南教育再造計畫，成功地結合當地學者與國外學者、專家，為藝術教育樹立全球第一個範例。他在作曲及民族音樂學上的傑出貢獻獲得 2001 年法國政府 Order of Chevalier des Arts et Lettres 勳章，並於 2005 年獲得 Robert Stevenson 獎。周氏授封為美國文學藝術學院終生院士，與貝

聿銘、趙無極同列為世界華人三大藝術家，並且獲邀為國際現代音樂協會〔參見國際現代音樂協會臺灣總會〕以及 *亞洲作曲家聯盟榮譽會員。（陳慧鈴撰）

重要作品

一、管弦樂：《山水》（Landscapes, 1949）；《花月正春風》（All in the Spring Wind, 1952-1953）；《花落知多少》（And the Fallen Petals, 1954）；《In the Mode of Shang》（1956）。

二、室內樂及獨奏：《柳色新》（The Willows are New），鋼琴曲，原自古譜《陽關三疊》（1957）；《尼姑的獨白》（Soliloquy of a Bhiksuni），鋼琴與打擊樂（1958）；《暗喻》（Metaphors），木管與交響樂團（1960）；《草書》（Cursive），長笛與鋼琴（1963）；《Riding the Wind》（1964）；《光與暗》（The Dark and the Light），鋼琴、打擊與弦樂隊（1964）；《漁歌》（Yü Ko），為小提琴、六支管樂、鋼琴及打擊樂器，旋律取自古琴曲（1965）；《變》（Pien, 1966-1967）；《易經》（I Ching, 1969）；《韻》（Yün, 1969）；《霧中北京》（Beiling in the Mist, 1986）；《谷應》（Echoes from the Gorge），擊樂四重奏（1989），《山濤》（Windswept Peaks），鋼琴四重奏（1990）；《大提琴協奏曲》（1992）；《浮雲》（Clouds），第一號弦樂四重奏（1996）；《流泉》（Stream），第二號弦樂四重奏、《霞光》（Twilight Colors），六重奏。

周學普

（1900.7.20 中國浙江嵊縣—1983.4.3 臺北）

兒歌填詞者、德國文學翻譯家。早年赴日本京都大學外文系專攻德國文學，畢業後任教於浙江大學及山東大學。抗戰期間，避居福建，於省立醫學院任教。戰後，於 1946 年來臺，先任省立師範學院（今 *臺灣師範大學）英語學系主任，再轉任➐臺大外文系教授。翻譯眾多經典德國文學名著，例如小說《少年維特的煩惱》、《愛力》；戲劇《埃格蒙特》、《鐵手騎士葛茲》、《塔索》及《浮士德》全集；周學普生性質樸，寡言詞，不擅社交。因喜愛古典音樂，應好友 *蕭而化之邀，曾翻譯填詞著名的德文藝術歌曲：〈野玫瑰〉、〈羅蕾萊〉、

〈古諾小夜曲〉、〈請聽雲雀〉、〈聖母頌〉、〈舒伯特催眠曲〉、〈莫札特搖籃歌〉等數十首。譯填詞之信、雅、達，呈現他對文學及藝術的精深學養。（劉美蓮撰）

周遜寬

（1920.4.25 彰化許厝—2002.12.24 臺北）

鋼琴家。父親許能全為地方富紳，周遜寬排行第七，由於母親周氏是獨生女，因此周遜寬從母姓以繼承母方家產。1926 年進入彰化女子公學校（今民生國小）就讀，音樂老師古木在課堂上播放日本聲樂家關屋敏子的演唱，打開了周遜寬走向音樂之路的大門。1932 年進入彰化高等女學校（今彰化女子高級中學），由於臺籍音樂老師吳江水〔參見吳文修〕的指引，並受到日籍音樂教師 *清野健影響，決定去日本攻讀音樂。1936 年 4 月自彰化高等女學校畢業，赴日進入武藏野音樂學校，主修鋼琴，先後受業於掛谷保一及 Scholtz 兩位教授。1941 年自武藏野音樂學校畢業返臺。1942 年及 1943 年連續兩年參加臺灣總督府舉辦的新人介紹音樂會，這是她回國後演奏活動的開始。戰後亦曾多次在各種聯合音樂會中獨奏演出。自 1941 年返臺之後陸續在彰化高等女學校（今彰化女子高級中學）、省立彰化商業職業學校、臺中師範學校（今 *臺中教育大學）任教。1948 年起進入臺灣省立師範學院（今 *臺灣師範大學）音樂學系擔任講師長達四十二年。周遜寬在音樂教育界默默耕耘，培育無數的音樂教育人才，包括兩位在演奏舞臺活躍的鋼琴家——*陳必先和 *陳郁秀，曾著有《蕭邦的鋼琴音樂》一書。2002 年病逝臺北，享年八十三歲。（陳郁秀撰）參考資料：213

朱宗慶

（1954.10.16 臺中）

打擊樂家，藝術及教育行政工作者。1976年畢業於➕藝專（今 *臺灣藝術大學）音樂科，後進入維也納音樂學院，師事華特‧懷格（Walter Veigl）和維也納愛樂前打擊樂首席理查‧霍賀萊納（Richard Hochrainer）。1982年獲得打擊樂演奏家文憑，為國內獲得此項文憑之第一人。回國後，擔任➕省交（今 *臺灣交響樂團）打擊樂首席。1986年成立 *朱宗慶打擊樂團。1988年獲 *金鼎獎最佳演奏人獎及最佳製作人獎。1991年創辦朱宗慶打擊樂教學系統。1993年創辦 TIPC 臺灣國際打擊樂節。1997年獲 *金曲獎非流行類最佳演奏獎。1998年創辦《藝類》雜誌。1999年創辦 TIPSC 台北國際打擊樂夏令營。2000年獲頒 *國家文藝獎。2005年獲➕臺大管理學院高階公共管理碩士學位。曾獲國際打擊樂藝術協會（Percussive Arts Society, PAS）頒發之傑出貢獻獎、終身教育成就獎，並於2016年獲選名人堂，為華人世界獲此殊榮之第一人。2020年獲頒 *行政院文化獎。曾任 *藝術學院（今 *臺北藝術大學）音樂學系系主任暨研究所所長、藝術行政與管理研究所所長、➕北藝大校長、高雄世運開閉幕式總導演、*中正文化中心主任暨改制行政法人首任藝術總監、第4屆董事長，*國家交響樂團團長、*國家表演藝術中心董事長。現任 *朱宗慶打擊樂團藝術總監、➕北藝大講座教授、➕臺藝大榮譽教授。（擊樂文教基金會提供）參考資料：9, 10

莊本立

（1924.10.29 中國江蘇武進—2001.7.5 臺北）

莊氏提倡古樂復興，同時致力於發展新的 *國樂，吸取西洋音樂之優點，除去舊國樂之缺點，以科學方法來發展音樂，並研究傳統的樂器、樂曲和演奏技巧。十四歲赴上海入光華附中，開始研究中西樂理。十九歲時利用課餘入「仲樂音樂館」學習琵琶（參見●）、二胡。二十三歲畢業於上海大同大學電機工程系。1947年來臺後，組織晨鐘國樂社、華岡國樂社。曾任 *中華國樂會常務理事、中央研究院民族學研究所研究員、祭孔禮樂改進委員會委員兼召集人、教育部文化局中華樂府研究組組長、*中華民國音樂學會常務理事、副會長，*中華民國民族音樂學會理事、監事、國樂學會名譽理事長。曾任教於➕藝專（今 *臺灣藝術大學）音樂科、中國文化學院（今 *中國文化大學）藝術研究所、中國文化學院舞蹈音樂專修國樂組主任、➕實踐家專（今 *實踐大學）藝術科、中國文化學院音樂學系國樂組主任、中國文化學院副院長、*華岡藝術學校校長。獲1957年中華國樂會國樂獎章、1964年第2屆十大傑出青年金手獎、1968年中國文藝協會第9屆文藝獎之國樂獎。

莊氏對中國音律及樂器之研究，對祭孔樂舞的改進與重建多所著力。考證古樂、仿製古樂器、改良樂器，曾複製編鐘、編磬等多種古樂器，創製三絃提琴、小四筒琴、大四筒琴、莊氏半音笛、莊氏八孔及十六孔半音塤、竹筒琴、腰鼓等新樂器。代表著作論文包括〈國樂的音律〉、〈國樂的樂器〉、〈中國音律之研究〉、〈中國古代之排簫〉、〈箎之研究〉、〈音樂與我〉、〈中國古代音樂書譜目錄〉整編、〈古磬研究之一〉、〈中國傳統音樂〉、〈中國橫笛的音階〉、〈祭孔樂舞〉、〈音樂與康樂的關係〉、〈國樂人才的培育與前景〉、〈莊序〉、〈中國音樂的科學原理〉、〈談中國樂器的改良〉、〈塤的歷史與比較研究〉、〈音樂舞蹈專修科國樂組〉、〈何謂國樂〉、〈儒家的音樂思想〉、〈磬的歷史與比較研究〉、〈四筒琴之創作與研究〉、〈東西兼容之現代國樂教育〉、〈祭孔禮樂與佾舞〉、〈祭孔禮儀樂舞之意義〉、〈杖鼓的研究與改進〉、〈中國音樂、舞蹈與戲劇的精神特質〉、〈華岡學園之樂苑〉、〈古典婚禮樂曲之編作〉、〈對樂律、樂舞、樂器之研究 —— 王光祈《中國音樂史》的啟示〉、〈國樂發展的方向〉、〈十進律新說〉、

〈應用民族音樂學及民族音樂學的運用〉、〈祭孔樂舞之改進與比較〉、〈唐代樂制之啓示與應用〉、〈中國傳統音樂之特色與類別〉、〈民族音樂之研究、創新與應用〉、〈禽骨管樂器研究與製作〉、〈台灣民族音樂之研究、創新與應用〉、〈現代國樂之傳承與展望〉、〈中國文化大學國樂學系創辦緣起〉、A Study of Some Ancient Chinese Musical Instruments（中國古樂器研究）、Chinese Music（中國音樂）、Chinese Traditional Music for Birthday Celebration（中國傳統之祝壽音樂）、My Revolutions from Chinese Traditional Music（中國傳統音樂的創新）、The Scale of Old Chinese Flute "Ti"（中國傳統笛的音階）、The Spiritual Characteristics of Chinese Music（中國音樂的精神特色）、The Improvements and Applications of Some Ancient Chinese Musical Instruments for Contemporary Music（中國傳統樂器的改良與應用）、The Improvements and Applications of the Ancient Chinese Musical Instruments Hsun, Ch'ing, and Chung（中國傳統樂器的改良與應用──塤、磬與鐘）、Performing Ten or More Categories of Music─A Revolution of the Music System of the Tang Dynasty（唐代樂制的革新）、〈中國鐘的演進比較與傳播〉、The Reconstruction and the Structure of the Ritual Music for Confucian Ceremony（祭孔音樂之結構與重建）、《中國古代之排簫》、《周磬之研究》、《中國的音樂》等。（胡惠芬撰）參考資料：95, 96

重要作品

一、樂器研製：體鳴樂器：編鐘（1968）、鏞鐘（1969）、特鐘（鑄鐘，1969）、編磬（1966, 1968）、特磬（1970）、柷（1969）、敔（1969）、舂牘（1969）、竹筒琴（1983）。膜鳴樂器：晉鼓（1969）、建鼓（1969）、應鼓（1970）、搏拊（1968）、鼗（1969）、段組式燈杖鼓（1976）。氣鳴樂器：半音笛（1959）、高音半音笛（1960）、五/六/八孔塤（1961）、八/十六孔半音塤（1961）、清式/元式排簫（1963）、大/小箎，義嘴箎，沃箎，南美箎（1965）、清式箎（1968）、禽骨笛（1998）。絃鳴樂器：三絃提琴（1953）、小四筒琴（1954）、大

四筒琴（1958）。

二、研古與創新系列音樂會：「研古與創新之一」（1986.5.22，臺北：社教館）、「研古與創新之二」（1987.5.6，臺北：中山堂）、「研古與創新之三：新十部伎」（1988.5.5，臺北：社教館）、「研古與創新之四：古今樂展」（1989.5.2，臺北：中山堂）、「研古與創新之五：十部樂」（1990.3.14，臺北：國家音樂廳）、「研古與創新之六：聖靈禪道悟心聲」（1991.5.7，臺北：國父紀念館）、「研古與創新之七：古今樂展」（1992.4.28，臺北：實踐堂）、「研古與創新之八：多元樂展」（1993.6.7，臺北：社教館）、「研古與創新之九：多元多貌多情趣」（1994.5.6，臺北：國家音樂廳）、「研古與創新之十：采風探源民族情」（1995.5.8，臺北：國家音樂廳）、「研古與創新之十一：美樂翩翩展篇篇」（1996.2.29，臺北：國家音樂廳）、「研古與創新之十二：宮樂民樂新樂展」（1997.5.1，臺北：國父紀念館）、「研古與創新之十三：十二部樂」（1998.5.3，臺北：國家音樂廳）、「研古與創新之十四：華夏笙歌民族情」（1999.5.12，臺北：國家音樂廳）、「研古與創新之十五：絃歌繞樑萬種情」（2000.6.12，臺北：國家音樂廳）。

莊東杰

（1982.9.16 臺北）

旅德指揮家。出生於音樂世家，父親爲法國號演奏家莊思遠。自幼學習法國號與鋼琴。畢業於美國普渡大學統計學系之後，於美國費城寇蒂斯音樂學院及德國威瑪李斯特音樂學院學習指揮，師承馬克‧吉布森（Mark Gibson）、古斯塔夫‧邁爾（Gustav Meier）、奧托－維爾納‧繆勒（Otto-Werner Mueller）及威瑪名師尼古拉斯‧帕斯奎特（Nicolás Pasquet）。

於哥本哈根馬爾科、法蘭克福蕭提、班貝格馬勒等國際指揮大賽中獲獎之後，莊東杰展開了在歐洲的職業生涯。2021/2022 樂季起，擔任德國波鴻交響樂團音樂總監，以及安妮莉絲‧布羅斯特音樂廳藝術總監。《法蘭克福匯報》指出「看到莊東杰的演出，我們立即了解爲什麼頂尖的樂團需要一位指揮。」《邦貝格法蘭克福日報》也報導「莊東杰對音色與架構驚

人的掌控力，及收放自如的情感表現，帶給我們豐富的靈感。」

莊東杰曾以客席指揮身分與柏林德意志交響樂團、德勒斯登愛樂樂團、科隆西德廣播交響樂團、法蘭克福歌劇院暨博物館交響樂團、西南德廣播交響樂團、德意志廣播愛樂、萊比錫中德廣播交響樂團、布萊梅德意志室內愛樂、BBC廣播交響樂團、奧斯陸愛樂、丹麥國家交響樂團、赫爾辛基愛樂、皇家斯德哥爾摩愛樂、盧森堡愛樂、東京都愛樂、首爾愛樂、臺灣愛樂〔參見國家交響樂團〕、上海交響樂團、國家大劇院管弦樂團等著名樂團合作。(編輯室)

朱宗慶打擊樂團

臺灣第一支職業打擊樂團，創立於1986年1月2日，由創辦人打擊樂家 *朱宗慶擔任藝術總監。朱宗慶打擊樂團是集熱情、活力與專業於一身的打擊樂團，不僅是亞洲重要的現代打擊樂團之一，在世界打擊樂壇也享有盛名。它也是率先將打擊樂的演奏、教學、研究與推廣工作結合發展的專業團隊。朱宗慶打擊樂團的每位團員都是打擊樂科班出身，擁有擊樂碩士、博士的學歷，並於各大專院校音樂系所任教。除了西洋打擊樂的演奏外，團員亦進行傳統打擊樂的演奏與研究，是國際上少數能融匯傳統與現代打擊樂演出的團體，活躍於世界打擊樂壇與國際上重要的藝術節。

為了拓展打擊樂的欣賞人口，樂團走出音樂殿堂，下鄉演出精采生動的樂曲，足跡踏遍全國各鄉鎮、學校禮堂、廟宇及廣場，透過不同形態的音樂會，讓打擊樂更親近民眾的生活。樂團每年舉辦三次的定期公演，演出國內外作曲家的打擊樂作品，並透過委託創作的演出或影音錄製，將國人的作品推廣至國內外，為當代的臺灣打擊樂留下了重要的文化財。自1987年起，樂團首開先例舉辦兒童音樂會，透過每年變化的主題，以寓教於樂的方式，引領眾多親子家庭進入音樂藝術的世界。朱宗慶打擊樂團耕耘有成，延伸成立了朱宗慶打擊樂團Ⅱ、躍動打擊樂團、傑優青少年打擊樂團、JUT傑

優教師打擊樂團以及鼓動打擊樂團等子團，為臺灣打擊樂壇培育了眾多音樂創作與演奏人才，引領無數愛樂人士進入藝術生活。(擊樂文教基金會提供)

總統府音樂會

1991年，李登輝總統為了推動文化藝術，提倡音樂風氣，開始舉辦總統府音樂會。因演出地點之故，初名「介壽堂音樂會」，也有稱介壽館音樂會。在李登輝時期，一年舉辦四次。第一場音樂會於1991年7月13日在總統府介壽堂演出，音樂家包括小提琴家 *林昭亮、大提琴家張正傑與鋼琴家 *吳菡。其間曾因遭逢李登輝總統之父逝世、總統大選和賀伯颱風來襲等因素，因而停辦年餘，之後再於1995年9月16日舉行第14次音樂會。自陳水扁總統上任後，2001-2003年均每年兩次音樂會，2004年開始則為一年一次。由於演出場地已非僅限於介壽堂，因此陳水扁總統將音樂會更名為總統府音樂會。總統府音樂會對於推行國家精神建設，提升國民文化素養，具有正面意義，而以國家元首出面主持，更具示範作用。馬英九總統上臺後，舉辦兩次即停辦，直至2016年蔡英文總統時期，才再次恢復，且選擇不同地點，如屏東、員林、高雄、嘉義等地舉行，推動地方音樂與在地音樂家的發展（總統府音樂會一覽表詳見下頁）。

音樂會受邀表演音樂家，以本國人為主，演出內容除西方古典音樂，還包括民謠、南管〔參見● 南管音樂〕、歌仔戲（參見●）、原住民音樂（參見●）、流行音樂等臺灣音樂多元化的樣貌。此外，音樂會兩次遇 *亞洲作曲家聯盟大會在臺灣舉行，演出曲目更呈現❋曲盟中亞洲不同地區作曲家的作品。總統府音樂會以「藝術性、公益性、多元性」為主軸，選擇青年音樂家、現代音樂創作以及臺灣不同樂種音樂為表演者與表演曲目，除展現臺灣深厚的音樂底蘊，可將其視為國家音樂文化發展的指標，並確立臺灣音樂的主體性，其象徵意義遠大於實質意義。(呂鈺秀撰)

李登輝總統時期的總統府音樂會一覽表

次數	時間	演出曲目內容	邀請音樂家
1	1991.7.13	鮑凱利尼《A 大調第六號大提琴奏鳴曲》；莫札特《A 大調小提琴奏鳴曲》；大提琴與鋼琴《天鵝》；威廉‧克洛爾《斑鳩琴小提琴曲》；馬思聰《跳龍燈》；孟德爾頌《D 小調鋼琴三重奏 Op.49》安可曲；貝多芬《降 E 大調重奏作品第一號》。	林昭亮（小提琴）；張正傑（大提琴）；吳菡（鋼琴）
2	1991.10.19	上半場南管曲《望明月》、《梅花操》等；馬可夫《中國》小提琴協奏曲。下半場貝多芬歌劇《費黛里奧》三重唱；《蝴蝶夫人》選粹；《塞爾維亞理髮師》詠嘆調；〈我住長江頭〉、〈繡荷包〉、〈杯底不可飼金魚〉。	陳美娥、黃承祧、吳昆仁、陳瑞柳、翁秀塘、江月雲、陳焜晉（以上分別為漢唐樂府、南聲、華聲、閩南社、雅正齋等南管館閣的成員）；簡名彥（小提琴）；易�君、黃瑞芬、陳榮貴（聲樂）
3	1992.2.15	上半場李斯特狂想曲；舒曼（大提琴）；許常惠《鄉愁三調——鋼琴三重奏》。下半場《哈利路亞》；國語、閩南語、客語、原住民語歌謠。	林聖榮（鋼琴）；歐陽伶宜（大提琴）；陳鈺雯（小提琴）；榮星兒童合唱團
4	1992.6.6	貝多芬 F 小調 Op.23 鋼琴奏鳴曲《熱情》；〈歸來吧！蘇連多〉、〈杯底不可飼金魚〉、〈卡門幻想曲〉。	吳文修（男高音）、徐頌仁（鋼琴伴奏）；胡乃元（小提琴）；陳瑞斌（鋼琴）
5	1992.9.26	上半場古琴《平沙落雁》等。下半場《密林深處》、《鴨子拌嘴》、梆笛《蔭中鳥》、二胡齊奏《奔馳在千里草原》、板胡主奏《秦腔牌子曲》。	張清治（古琴）；陳淑芬（胡琴）；紀永濱、王世榮（琵琶）；臺北市立國樂團；陳中申（梆笛）、顧豐毓、陳慶文（二胡）、陳哲鴻（板胡）
6	1992.12.25	二十四首歌劇選粹、中西藝術歌曲〈露琪亞〉、〈陽關三疊〉。	曾道雄、任蓉、黃耀明、陳麗嬋（聲樂）
7	1993.3.20	京劇《鎖麟囊》、崑劇《牡丹亭——遊園》、歌仔戲《陳三五娘——益春留傘》、豫劇《唐伯虎點秋香》。	顧正秋（京劇）；華文漪（崑曲）；廖瓊枝（歌仔戲）；王海玲（豫劇）
8	1993.7.3	我國九位作曲家代表作：江文也小提琴奏鳴曲《頌春》第一樂章、陳泗治鋼琴曲《幻想曲》和《龍舞韆》；史惟亮《醫笛與鋼琴舞曲》；郭芝苑《醫笛與鋼琴小奏鳴曲》；許常惠《人生插曲》和《中國民歌鋼琴曲集》；盧炎《長笛與鋼琴二重奏》；馬水龍《小提琴與鋼琴對話》；呂泉生《望江南》、〈搖嬰仔歌〉、〈林花謝了春紅太匆匆〉；李泰祥〈錯誤〉、〈野店〉。	謝中平（小提琴）、王美齡（鋼琴）（演奏江文也）；卓甫見（鋼琴）（演奏陳泗治）；黃荻（醫笛）、蔡采秀（鋼琴）（演奏史惟亮、郭芝苑）；程彰（鋼琴）（演奏許常惠）；劉慧謹和蔡采秀（演奏盧炎）；蘇顯達（小提琴）、王美齡（鋼琴）（演奏馬水龍）；簡文秀（女高音）（演唱呂泉生）；謝中平、蔡采秀、簡文秀和孫琬玲（大提琴）（演奏李泰祥）
9	1993.10.16	蕭邦《F 小調第四號敘事曲》、《幻想波蘭舞曲》；帕格尼尼十三號、二十四號隨想曲；布拉姆斯《降 E 大調第二號醫笛奏鳴曲》；米堯《為小提琴、醫笛與鋼琴創作的組曲》。	謝艾琳、林佳靜（鋼琴）；施維中（小提琴）；李逸寧（醫笛）
10	1994.1.16	《卡門》選曲〈愛情像小鳥〉、《杜蘭朵公主》中〈徹夜未眠〉等。	波柏（男高音）、瑪麗波特（女高音）、史特羅耶夫（男低音）、奧柏蕾索娃（次女高音）應邀來臺參加歌劇「卡門」演出。陳秋盛指揮六十人樂團
11	1994.5.28	九位亞洲曲盟創始或資深會員作品，許常惠《二重奏》；徐頌仁《為小提琴與鋼琴的奏鳴曲》；馬水龍《弦樂四重奏》；潘皇龍《釋道儒》；香港林聲翕、林樂培；日本入野義朗；韓國李誠載；菲律賓卡西拉葛。	松永加也子（日）劉塞雲（聲樂）；涂惠民（指揮采風樂坊）；黃維明、孫巧玲、孫琬玲、高安香（弦樂四重奏）；葉綠娜、劉本莊（鋼琴）；蘇顯達（小提琴）
12	1994.9.4	鮑凱利尼《A 大調大提琴奏鳴曲》；葛黎亞創作的五首二重奏作品；安可曲臺灣民謠〈白牡丹〉。	楊文信（大提琴）；黃心芸（中提琴）；辛幸純、蘇毓敏（鋼琴）

次數	時間	演出曲目內容	邀請音樂家
13	1994.12.17	韓德爾《皇家煙火》中的選段〈歡樂曲〉、〈奇妙的恩典〉、〈耶誕幻想曲〉、〈聖者哈雷路亞〉；中外名曲〈佛斯特民謠集錦〉、〈大黃蜂的飛行〉、〈聖誕歡唱〉、〈跑馬溜溜〉、〈丟丟銅仔〉等。	葉樹涵銅管五重奏（葉樹涵、陳長伯、樊德生、段志偉、國田朋宏）；台北室內合唱團（女指揮陳雲紅率領）
14	1995.9.16	臺灣民歌組曲。	擊鼓朱宗慶打擊樂團；蘇顯達（小提琴）；歐逸青（大提琴）；臺北人室內樂團（李春峰指揮）
15	1997.1.18	十一首曲目，吹、拉、彈、打等器樂都登場，包括大陸作曲家譚盾的《雙闋》；打擊樂《花傘與蘭花》；擂琴、板胡。	臺北市立國樂團（團長王正平策劃），三十多位表演者，包括最年輕的王乙聿。
16	1997.10.18	三首蕭邦樂曲及拉赫曼尼諾夫的奏鳴曲；《我夢想的祖國》、《心靈雀躍》等合唱曲；三重唱〈亞松森〉歌者以吉他、豎琴伴奏；獨唱曲〈我甜蜜的故土〉、豎琴獨奏、〈望春風〉安可曲。	陳毓襄（鋼琴）；巴拉圭「瓜拉尼韻律婦女合唱團」
17	1998.6.26	孟德爾頌A大調第四號交響曲《義大利》；貝多芬《第四號鋼琴協奏曲》；海頓《第一號大提琴協奏曲》。	國家音樂廳交響樂團四十餘人（林克昌指揮）；衣慎知（鋼琴）；簡碧青（大提琴）
18	1998.9.22	馬水龍《隨想曲》；紐西蘭作曲家荷佛《鐘聲為誰響》；日本三枝成彰《三弦和箏二重奏》；香港林迅《字戀狂》。下半場菲律賓、泰國、南韓作曲家作品，許常惠《臺灣組曲》。	鄭伊晴（大提琴）；葉綠娜（鋼琴）；宋德威（低音單簧管）；李英（指揮）；西瀉昭子、黑尺楊子（日本傳統樂）；江淑君（長笛）；葉登民（吉他）；蘇顯達（小提琴）
19	1999.2.26	海飛茲改編《我的小星星》；布拉姆斯《詼諧曲》；西班牙舞曲；吉普賽舞曲；霍拉斷奏舞曲；浦朗克《給單簧管和鋼琴的奏鳴曲》；聖桑的奏鳴曲；江文也《臺灣山地同胞歌》、《客家山歌號子》、《聖母頌》、《聖哉經》。	實驗合唱團；曾耿元（小提琴）；楊喬惠（單簧管）
20	1999.9.10	協奏曲之夜貝多芬《第一號鋼琴協奏曲》；聖桑《第一號大提琴協奏曲》；莫札特《第三號小提琴協奏曲》；莫札特《費加洛婚禮》序曲。	蔣宜庭（小提琴）；陳孜怡（鋼琴）；潘怡慈（大提琴）；國立青少年管弦樂團（陳澄雄率領）

陳水扁總統時期的總統府音樂會一覽表

次數	時間	演出曲目內容	邀請音樂家
1	2001.5.16	許常惠小提琴《前奏曲五首》等；韓德爾／哈佛森《帕薩卡亞》；舒伯特《鱒魚五重奏》。	胡乃元（小提琴）；黃心芸（中提琴）；邵欣玲（大提琴）；卓曉瑋（低音提琴）；林佳靜（鋼琴）
2	2001.12.24	I. 銅管慶耶誕組曲系列：〈榮耀進行曲〉、〈叮噹天使歡唱〉、〈快樂紳士〉、〈迎向山嶺〉、〈冬日仙境〉；II. 兩首合唱曲《阮若打開心內的門窗》、《快樂的聚會》；III. 耶誕組曲一：〈天使之糧〉、〈天使初報耶誕佳音〉、〈天使歌唱在高天〉、〈祝你耶誕快樂〉；IV. 韋瓦第四季協奏曲《冬》；V. 耶誕組曲二：〈耶穌聖嬰〉、〈來吧，我忠誠的信徒〉、〈噢！聖善夜〉、〈聽啊！天使高聲唱〉、〈平安夜〉。	徐雅惠（女高音，視障聲樂家）；銅管五重奏（葉樹涵率領）；實驗合唱團；音樂家吳庭毓和國家音樂廳交響樂團合組的弦樂團

次數	時間	演出曲目內容	邀請音樂家
3	2002.8.31	總統府慈善音樂會「發光的音符」：I. J. B. Bach《Italian Concerto》鋼琴獨奏；II.《Frogs》馬林巴木琴獨奏；III.《長相思》古箏獨奏；IV.《醉漁唱晚》古琴獨奏；V. DOMENICO DRAGONETTI《A 大調第三號低音提琴協奏曲》低音提琴與鋼琴協奏；VI.〈掠龍流浪記〉手風琴彈唱；XII.〈暗頭水蛙〉、〈是愛〉；VIII.《泰依思冥想曲》小提琴獨奏；IX.〈誕生〉小提琴獨奏；X.《山海歡唱》（莊春榮作曲）合唱；XI.《哈利路亞》（韓德爾作曲，取自彌賽亞系列組曲）合唱；XII.《馬蘭姑娘（阿美）》鼻笛、排笛、口簧演奏；XIII.《阮若打開心內的門窗》臺灣民謠演奏；XIV.《數字中的文化》童謠演唱加擊樂（木琴、竹鼓、竹鐘、竹筒鼓）。	李尚軒（鋼琴）、施桂珍（古琴、古箏）；呂亞靜（低音提琴）；李炳輝（口琴和手風琴）；藍約翰（爵士鼓）；陸伊潔（小提琴）；六龜基督教山地育幼院兒童合唱團；Amis 音互樂團
4	2002.12.25	「溫馨聖誕情」音樂會：I. 溫馨聖誕情：〈聖誕銀鈴〉、〈耶穌聖嬰〉、〈來吧，我忠誠的信徒〉、〈平安夜〉；韓德爾《水上音樂》詠嘆調、〈歡慶樂〉摘自韓德爾《皇家煙火》；〈小鼓手〉、〈天使初報聖誕佳音〉、〈天使歌唱在高天〉、〈聖誕快樂〉、〈聖誕樹〉、〈聖誕快樂〉；II. 瀑布之歌：〈小米之歌〉、〈作弄〉、〈問答歌〉、〈狐狸洞〉、〈感謝葉藤〉、〈童謠組曲〉、〈勇敢的公雞〉、〈歡樂組曲〉、〈傳統歌謠組曲〉；III.《畫曆下的布農風情》（用最生動的肢體語言，舞動令人震撼的生命律動）。	臺灣交響樂團；臺北市立啓明學校合唱團；臺北縣碧華國小合唱團（樂曲編著／鍾耀光）；花蓮太平國小布農兒童樂舞團
5	2003.8.30 桃園縣中壢藝術館	I. 本土歌謠：〈滿面春風〉（周添旺詞、鄧雨賢曲、吳博明編曲）、〈四季紅〉（李臨秋詞、鄧雨賢曲、吳博明編曲）；II. 世界名曲：〈山南度〉（美國民謠，耶柏編曲）、〈讚美祂的聖名〉（漢普頓曲）；III. 雲客朵樂：〈小河淌水〉（雲南民謠，潘皇龍編曲）、〈客家本色〉（涂敏恆詞曲、鍾耀光編曲）；IV. 管弦樂與合唱選粹：〈落水天〉（客家民謠、鍾耀光編曲）、〈歡迎歌〉（臺灣原住民歌謠，鍾耀光編曲）、〈阮若打開心內的門窗〉（王昶雄詞、呂泉生曲、鍾耀光編曲）；V. 世界首演客語版《動物狂歡節》：《動物狂歡節》組曲（為雙鋼琴及管弦樂團而作，聖桑曲）：〈序奏與獅王進行曲〉、〈母雞與公雞〉、〈驢子〉、〈烏龜〉、〈大象〉、〈袋鼠〉、〈水族館〉、〈長耳人〉、〈林中杜鵑〉、〈大鳥籠〉、〈鋼琴家〉、〈化石〉、〈天鵝〉、〈終曲〉。	國立實驗合唱團（戴金泉指揮）；桃園愛樂合唱團（客席演出）；蔡佳憓、羅玫雅、廖皎含（鋼琴）；節慶管弦樂團（許瀞心指揮）；宋菁玲（客語口白）
6	2003.12.20	「2003 歲末總統府音樂會」（臺南市立藝術中心）：I. 臺灣民謠：〈青春嶺〉（陳達儒詞、蘇桐曲、杜鳴心編曲）、〈望春風〉（李臨秋詞、鄧雨賢曲、張弘毅編曲）、〈六月茉莉〉（臺灣民謠、李哲藝編曲）、〈白牡丹〉（陳達儒詞、陳秋霖曲、劉聖賢編曲）、〈桃花過渡〉（臺灣民謠、冉天豪編曲）、〈滿山春色〉（陳達儒詞、陳秋霖曲、杜鳴心編曲）、〈四季紅〉（李臨秋詞、鄧雨賢曲、冉天豪編曲）；II. 聖誕組曲（亞瑟·哈里斯／編曲）：〈韋希拉斯君王〉、〈平安夜〉、〈普世歡騰〉、〈聖誕佳音〉、〈裝飾聖誕〉、〈聖嬰降臨〉、〈聖誕快樂〉。	節慶管弦樂團（許瀞心指揮）
7	2004.12.23	「2004 歲末總統府音樂會」：I. 歌仔戲：《龍鳳情緣折子——第五場 牽引》；II. 小提琴獨奏：《綠島小夜曲》（Green Island Serenade）、《卡門幻想曲》（Carmen Fantasy）、《只為了你》（Just For You）；III. 合唱：《沒有人能像耶穌一樣》（Takwaba Uwabanga Yesu）、《這嬰孩是誰》（What Child Is This）、《十八姑娘》、《春水》、《勸世歌》、《丟丟銅仔》、《山海歡唱》、《黃昏的故鄉》；IV. 舞蹈：《璀璨人生》。	廖瓊枝、唐美雲（歌仔戲）；簡名彥（小提琴）；許恕藍（鋼琴）；蘇慶俊（指揮）；蔡昱姍（鋼琴）；福爾摩沙合唱團；白羽毛印象舞團

次數	時間	演出曲目內容	邀請音樂家
8	2005.12.22	「2005 歲末總統府音樂會——傾聽來自山與海的聲音」：高一生（李泰祥改編）〈春之歌〉、〈長春花〉、〈狩獵歌〉、〈移民歌之想念親友〉、〈杜鵑山〉；陸森寶〈美麗的稻穗〉、〈蘭嶼之戀與嘎啷嘟之戀〉、〈卑南山〉、〈懷念年祭〉、〈卑南王〉、〈Sling Sling Sling〉；陳建年〈海洋〉、〈美哉今夜〉。	胡德夫、陳建年、陳永龍、紀曉君、紀家盈、小美、高英傑、高英明、高英洋、高美英、高崇文、莊素貞、鄭素峰（演唱）、高崇文（長號）；雅俗共賞室內樂樂團：李季、鄭澤勳（小提琴）、許哲惠（中提琴）、韓慧雲（大提琴）；好客樂隊
9	2006.12.22	國民音樂家系列（二）思想起‧望春風（陳達、鄧雨賢）：陳達——〈唱著心內彼首歌〉、〈思想起〉、〈牛母伴〉、〈五孔小調〉、〈楓港小調——兩人同心好安眠〉、〈紅目達仔〉、〈月琴〉；鄧雨賢——〈四季紅〉、〈月夜愁〉、〈雨夜花〉、〈望春風〉、〈一個紅蛋〉、〈滿面春風〉、〈一儕〉、〈十八姑娘一朵花〉。	簡上仁、朱丁順、鍾明昆、潘張碧英、李謝綿卿、陳明章、李玉琴、秀蘭瑪雅、黃妃、謝宇威（演唱）；水牛二重唱；李哲藝室內弦樂團
10	2007.11.24	「二〇〇七臺灣之歌音樂會」（國家音樂廳）：《白鷺鷥組曲》（貝麥克編曲）（〈前奏曲〉、〈六月茉莉〉、〈一剪梅〉、〈四季紅〉、〈白鷺鷥〉、〈補破網〉、〈白鷺鷥之歌〉、〈丟丟銅〉）、《馬蘭姑娘》（錢南章作曲）（阿美族〈喚醒那未儆醒的心〉、魯凱族〈讚美歌唱〉、排灣／阿美〈向山舉目〉、阿美族〈馬蘭姑娘〉）、〈伊是咱的寶貝〉（陳明章詞曲、張靖英編曲）、《柑仔蜜是台灣名》（林心智詞曲、周怡安編曲）（〈柑仔蜜〉、〈梨仔〉、〈木瓜〉、〈釋迦〉）、〈日出台灣〉（盧佳芬詞、金希文曲）、〈美麗的稻穗〉（陸森寶詞曲、周怡安編曲）、〈戀戀北迴線〉（黃麒嘉詞曲、張瓊櫻編曲）、〈天總是攏會光〉（鄭智仁詞曲、李致豪編曲）、〈福爾摩沙頌〉（鄭智仁詞曲、張瓊櫻編曲）、〈客家本色〉（涂敏恆詞曲、周怡安編曲）、〈台灣翠青〉（鄭兒玉詞、蕭泰然曲、張瓊櫻編曲）、〈台灣〉（王明哲詞曲、李致豪編曲）、〈最後的住家〉（馬偕詞、何嘉駒曲、李致豪編曲）。	國家交響樂團、國立實驗合唱團、臺北市敦化國小音樂班合唱團、南賢天（卑南族）、戴仟涵

馬英九總統時期的總統府音樂會一覽表

次數	時間	演出曲目內容	邀請音樂家
1	2008.12.20	「樂音送暖，歌聲傳情——2008 年總統府歲末關懷音樂會」（總統府介壽堂）：《絃舞》（李哲藝曲）、《自由探戈》皮亞佐拉（李哲藝編）；〈如同小鹿渴慕清泉〉（帕勒斯特列納曲）、〈凡是有靈命的萬物皆當讚美上主！〉（克勞森曲）、〈恰似你的溫柔〉（梁弘志曲、黃世雄編）；《三首小品》（易白爾曲）、《屋上的提琴手》（傑瑞‧巴克曲）；《八駿贊》（色‧恩克巴雅爾曲）、《負重》（錢南章曲）、〈夜來香〉（黎錦光曲，劉文毅編）。	NSO 首席弦樂團、拉縴人男聲合唱團、閃亮木管五重奏、台北愛樂室內合唱團
2	2010.12.25	「鄉音雅韻‧絲竹傳情」：I.「絲竹音樂薈萃」、II.「臺灣歌謠集錦」、III.「大地律動與音樂印象」《花傘與蘭花》吹打樂主奏（朱嘯林曲）、《賽馬》弦樂主奏（黃海曲、陳耀星編曲、馮海雲配器）、《奇異恩典》彈撥樂主奏（蘇格蘭民謠，劉寶琇編曲）；〈思慕的人〉（洪一峰曲）、〈淡水暮色〉（洪一峰曲）、〈杜鵑花〉（黃友棣曲）、《臺灣歌謠組曲》（李哲藝編曲）、〈客家平板〉（蘇文慶曲）、〈九百九十九朵玫瑰〉（邰正宵曲、李英編配）、〈杵舞石音〉（周成龍、馬聖龍曲）。	國家國樂團（蘇文慶指揮）、洪榮宏、許景淳

蔡英文總統時期的總統府音樂會一覽表

次數	時間	演出曲目內容	邀請音樂家
1	2016.11.19	（總統府經國廳）《巴哈 C 大調第三號大提琴組曲》（作品 BWV 1009）；〈沒關係〉、〈也許有一天〉、都蘭（阿美族）部落古調＋〈給孩子們〉、〈非核家園〉、〈橄欖樹〉、〈給我一個吻〉、〈I Sing You Sing〉、〈摩托車〉、〈The Lion Sleeps Tonight〉。	簡碧青（大提琴）、巴奈、那布、蝦米視障人聲樂團
2	2017.5.28	「最南方·思想起」（屏東演藝廳）：I.「李淑德禮讚」：泰勒曼《給四把小提琴的D大調第二號協奏曲》第二樂章快板、韋瓦第《給四把小提琴大b小調第十號協奏曲》作品 580、鼻笛之歌；II.「星耀國境之南」：〈Ngai Nagi〉、〈阿姆〉、〈愛慕〉；III.「原鄉天籟」：〈慢慢的〉、〈為彼此歌唱〉、〈Lipagaw〉（伐樹歌）、〈Saceqalju〉（輕鬆歡唱）；〈思想起〉。	陳沁紅、吳庭毓、林士凱、謝宜君、屏東里港國小小提琴重奏團、屏東大學音樂系弦樂團（指揮張尹芳）；邱俐綾（客家歌手）、戴曉君（排灣族）、少妮瑤（排灣族）、牡丹國小古謠合唱團
3	2018.5.27	「吾鄉風光──2018 總統府音樂會」（員林演藝廳）：I.「臺灣音樂傳奇──許常惠」：文藝季慶典序曲《錦繡乾坤》、舞曲《桃花開》（許常惠創作）；II.「音樂成長幼苗」：〈點仔膠〉、〈童謠集錦──羞羞羞A抓毛蟹〉（施福珍作詞曲）；III.「跨界藝術力量」：〈火金姑，慢慢仔飛〉（林助家詞曲創作）、〈吾鄉印象〉（吳晟作詞、羅大佑作曲）、〈全心全意愛你〉（歌詞改編自吳晟），〈揣啊揣〉、〈望水〉（江育達創作）。各節目段落：《大神鼓》、《奔騰》。	國立臺灣交響樂團（范楷西）；彰化縣靜修國小合唱團；林助家；江育達；優人神鼓、彰化監獄鼓舞打擊樂團
4	2019.4.6	（凱達格蘭大道）I.「地之美」：〈百年建築〉、〈看照台灣〉、〈大地頌〉；II.「人之美」：〈百目同聲〉、〈百年一遇〉、〈百幻爭艷〉、〈知命知足〉、〈百年物語〉；III.「心之美」：〈這個世界〉、〈晚安百年〉。	國立臺灣交響樂團（楊智欽指揮）；桑布伊；亂彈阿翔；曾淑勤、永安國小、惠文國小；微笑唸歌團、栢樂座、李英宏 aka DJ Didilong；三牲獻藝、王彩樺、國防部藝工隊；生祥樂隊、紀曉君、陳宏豪、吳昊恩；Frandé、蔡振南；鄭宜農；滅火器
5	2020.11.21	「晨曦·高雄──2020 總統府音樂會」（衛武營國家藝術文化中心）：I.「深情浪漫·交響璀璨」：蕭泰然作品《來自福爾摩沙的天使》、《玉山頌》，〈出外人〉；II.「聽見臺灣·原鄉天籟」，花蓮阿美族太巴塱部落歌謠〈太巴塱之歌〉、陳建年創作〈輕鬆快樂〉，《布農組曲》；III.「土地心跳·節拍跳躍」：電影《大佛普拉斯》配樂〈有無〉（演唱）、〈種樹〉、〈我庄〉。	高雄市交響樂團（楊智欽指揮）；李宜錦（小提琴）；寶來國中合唱團、六龜高中合唱團、尼布恩合唱團；林生祥（創作歌手）
6	2021.12.12	「北迴曙光──2021 總統府音樂會」（嘉義縣表演藝術中心）：I.「風華巡禮在地幽情」：《嘉義新八景》交響組曲（李哲藝曲）；II.「念念懷想世代相望」：〈點心擔〉、〈掌聲響起〉、〈酒矸倘賣無〉、〈一隻鳥仔組曲〉；III.「時光流轉寄情詠嘆」：〈星語〉、〈千風裡可否有你〉、〈春之在保姬〉、〈鄒族的天神〉。	簡文彬（藝術總監）、國立嘉義大學交響樂團（范楷西指揮）；嬉班子；「勇士合唱團」；簡上仁、高慧君、高蕾雅、保卜、謝宗儒、劉郁君、沈柏鑫、高崇文、黎文忠

附註：以《聯合報》上所刊登之曲目為準。

〈昨自海上來〉

*許常惠於 1958 年完成於巴黎的日文室內樂聲樂曲，本曲是《兩首室內樂詩》作品五的第二首，第一首是〈8月20日夜與翠雛同賞庭桂〉。這是根據日本女詩人高良留美子詩作〈昨自海上來〉所創作。1959 年，獲得義大利現代音樂學會甄選比賽的入選獎。樂曲是五重奏（女高音與弦樂四重奏），全曲分為 ABA 三段，以對位手法為主，並以亞洲情調刻畫這首詩的意境。此曲為許常惠代表作之一，因此邱坤良為其所撰之生平傳記，即以此為書名標題《昨自海上來──許常惠的生命之歌》（1997，臺北：時報）。（顏綠芬撰）參考資料：33, 121

四、流行篇

從音樂出發，記錄時代

徐玫玲

　　臺灣自 1920 年代末開始有流行音樂的產製，發展至今約八十年，影響庶民生活深遠。在這超過半世紀的歷史中，對於聽眾來說，許多的歌曲、創作者與演唱者等，皆是其美好的回憶。在這單純的聆賞經驗外，以學術的觀點而言，則是從音樂出發，結合社會學、傳播學、心理學和語言學等眾多領域的文化現象，更可視為時代變遷的真紀錄。

　　德國法蘭克福學派的巨擘——阿多諾（T. W. Adorno, 1903-1969）是西方最早研究流行音樂的社會學家之一。他於 1941 年以英文發表 On popular music 之文章，先知灼見地預告，以大眾傳播為基礎的流行音樂融入現代社會生活的必然性，之後又提出了與它極度糾葛的文化工業機制，啟發了後續的學者對於流行音樂的研究，並於 1960 年代開始有專屬於流行音樂的英文工具書出版。反觀臺灣，流行音樂除長期蒙受「靡靡之音」的偏見與被排除於學術領域之外，其研究可以解嚴前後作為一個重要的區隔。1987 年以前，有關臺灣流行音樂的介紹可見於臺灣省文獻會，其於 1971 年所編撰之《臺灣省通志》中第六卷「學藝志藝術篇」，簡短敘述流行音樂的發展；相較於官方的記載，民間專家例如陳君玉與呂訴上等前輩，以自身的經歷於報刊雜誌憶寫流行歌曲的發展，則顯得相當珍貴，再加上歌仔簿與簡譜歌本的出版，成為重新顯影早期流行音樂的重要參證。1987 年後，因為政治社會的逐漸開放與自由，引發學術上所帶動多方的「臺灣」議題影響下，臺灣流行音樂遂成為高度關注的研究方向之一：許多的專書與論文以音樂、歌詞分析、流行文化、媒體、社會學等不同的觀察點切入，呈現這個於臺灣特殊更迭的政治情勢中，於解嚴前無法取決於自由市場的流行音樂現象。

　　2005 年陳郁秀教授期盼編輯一本以「臺灣音樂」發展為主體的《臺灣音樂百科辭書》，委託本人負責〈流行篇〉之編撰工作，以工具書的立足點來彙編一部呈現臺灣流行音樂風貌的辭書。然上述解嚴後的學術成果多集中於 1970 年代後的流行音樂之衍生現象，對於長期被忽視的眾多人物與歌曲資料之探究並不多。因此，身為主編者為欲「以本篇成為臺灣流行音樂研究的基礎」之目的，共邀請 27 位對此領域有著深入研究的學者專家，針對所收錄的 282 個代表性的辭條，包括以廣義的觀點所稱之的華語流行歌曲、臺語（臺灣閩南語）和客語流行歌曲（有關原住民流行歌曲的部分收錄於〈原住民篇〉）的重要詞曲創作者、代表性的演唱者和歌曲（在版權許可範圍內皆附上歌詞），更擴及唱片公司、樂隊與相關音樂活動，甚至也涵蓋重要的爵士樂代表人物等進行撰寫，輔以圖片的說明，並儘可能透過訪談與第一手的文獻資料來客觀

呈現辭條內容。本篇亦收錄中國搖滾樂手崔健，爲臺灣與中國在流行音樂領域相互交流與影響的代表性例證。

在這三年的主編工作中，是對臺灣流行音樂的熱情，與一份不能讓音樂歷史埋沒與訛誤呈現的責任感，激發本人面對好似遙遙無期的撰寫、編輯和校稿等重要卻又繁雜的事務，能一次又一次調整情緒，繼續邁向完稿之日。這部約 21 萬字的〈流行篇〉，在用字上力圖清楚易懂，內容上又要能符合學術上正確嚴謹的要求，所以要特別感謝各撰寫者的雅量，在多次的溝通與不厭其煩的修改潤稿中，終讓〈流行篇〉不僅能回饋一般歌迷對流行音樂的關注，更能有利於學術上的再研究，以補數十年來未能登堂入室的缺憾。雖然仍有些許辭條或因當事人聯絡不易，或是歷史樣貌久遠難以勾勒，故未能編入，但毫無疑問，整體的水準已是現階段最佳的呈現。

〈流行篇〉的編撰爲臺灣有關流行音樂之首部工具書，在惶恐肩負投石問路之際，定有許多不足與資料訛誤的地方，希望這個領域的專家能不吝指教，讓更正確的資訊能早日再現。本篇成書之際，感謝資深唱片收藏家林良哲先生無私的提供許多重要的第一手資料，特別是日治時期唱片出版的相關資訊，可在最後的附錄看見其與林太崴先生的心血和毫無藏私的胸襟，透過這份幾近於完整的目錄，可以充分顯示日治時期唱片工業的蓬勃，以激發更多的研究；更要感佩總策劃陳郁秀教授有寬廣的學術視野，讓流行音樂終能脫離古典音樂者輕蔑的眼光，自成一篇，獨立建構屬於它的美學觀點與學術價值。

族群多元　百花齊放

熊儒賢

　　流行音樂，是屬於時代大眾共生的語言與信仰，也是當代庶民歌聲的情緒與節奏感。臺灣流行音樂的歷史流域上，歌曲隨著歷史、文化、社會、科技、國際局勢的蛻變，在時代中掀起了非凡的波瀾壯闊與璀璨光芒，流行歌曲反映民間生活文化，再加上商業機制與傳播媒體的推廣，造成產業的機能與工業的形成。流行音樂自 19 世紀愛迪生發明留聲機以降，「留聲」逐漸隨著工業發展的腳步，進入人類的生活，成為人們主要的抒情與娛樂的工具。

　　臺灣自日治時期始，由日人引進留聲機與曲盤（後稱唱片或黑膠唱片），開始摸索「留聲」的世界。二戰後的民生凋敝，此時，臺灣社會的流行音樂仍受日本殖民時代留下的餘音裊繞，再加上日本人在唱片製造上，並沒有傳承基本的技術給臺灣業者，因此，臺灣的唱片環境陷入失去技術支援的窘境。

　　1949 年後，國民黨政府撤退到臺灣並倡導國語政策，進一步用語言來鞏固在臺的統治權力，使得中文歌曲大行其道，但在地的方言語系，包括：臺語、客語、原民語等歌曲，受到語言政令的限制，倍受打壓。1950 年代之後，陸續開辦的唱片公司以出版中文流行歌曲為指標，是為臺灣唱片工業自製研發初期，而韓戰與越戰爆發之後，美國派軍駐臺協防，帶來許多西洋熱門歌曲，在臺灣年輕人之間蔚為風潮。1960 年代之後，臺灣的唱片製造技術成熟，也開始成立多家唱片廠牌，其中以海山、麗歌、歌林為知名代表，並結合電臺、電影、電視媒體的推廣宣傳，創造了歌星簽約制度並以唱片銷售為產業利潤來源，代表歌星有鄧麗君、鳳飛飛、劉文正、甄妮、王芷蕾、費玉清、陳淑樺、蕭孋珠、楊烈等。

　　1970 年代之後，臺灣面對國際政局風雨交加，1971 年退出聯合國、1972 年臺日斷交、保釣運動等等事件，臺灣的「鄉土文學運動」在地上地下波瀾壯闊地掀起自覺意識。1977 年開始的校園民歌時期，大學生投入原創歌曲音樂風熾，地上是主流的「校園民歌」，天真直白的創作音樂取向，贏得大眾的掌聲，唱片公司透過「金韻獎」、「民謠風」、「大學城」等歌唱大賽發掘能寫、能唱的學生歌手，將這些天賦聰穎的唱將帶向更大的音樂市場與舞臺。反觀，像〈美麗島〉這首受到禁歌令打壓的作品，迴返民間，用歌聲醞釀舊勢力瓦解的自我覺醒，獲得藝文與學術人士的認同，他們都持續在不同的舞臺上引吭，而這些歌，也成為臺灣在 1980 年代前後，勾動主流文化和民主趨勢的天雷地火！

　　1980 年代的臺灣，在經濟的發達、唱片技術的進步、以及人文思潮的求變之下，誕生了許多有理想性格的本土唱片公司，而他們也開展了近代華語歌曲的新浪潮，期間以滾石、飛碟兩大唱片廠牌最具代表性，1982 年羅大佑猛然拋出首張專輯《之乎者也》，一夕之間，搖滾的語彙碎裂了禁錮的歷史，臺灣也在流行歌譜上解構抒情框

架，重新結構人們的靈魂與未來的歸依。同樣以「黑色意象」為主的蘇芮，1983 年她的首張專輯《一樣的月光》搭上臺灣電影新浪潮的列車，爆發式的唱腔，用歌聲吶喊著：「誰能告訴我　誰能告訴我　是我們改變了世界　還是世界改變了我和你」，主流歌壇出現一道以黑色、憤怒、疑問為主的聲線，一語道破當時流行歌曲的陳舊桎梏，他們的歌不僅僅造成了銷售熱潮，更進一步對年輕歌迷進行了一場思想教育。1987 年 7 月 14 日，總統蔣經國宣告臺灣地區自同年 7 月 15 日凌晨零時起解嚴，使實施了三十八年又二個月的戒嚴令自此走入歷史，同時開放黨禁與報禁。

發生在 1990 年有六千名大學生參與的「野百合學運」，是自 1949 年以來規模最大的一次學生抗議行動，同時也對臺灣的民主政治有著相當程度的影響。這場學運促成1991 年廢除《動員戡亂時期臨時條款》，並結束「萬年國會」的運作，臺灣的民主化進入新的階段。解嚴之後，開放黨禁、報禁，並允許人民到中國探親。言論的自由，民主的進程讓寶島的精、氣、神飽滿無比，從農業社會轉型到工商業的社會，百姓民生的經濟條件富足了，此時，歌壇出現了如強心針般激勵人心的歌曲，林強《向前走》、張雨生《我的未來不是夢》、黑名單工作室《抓狂歌》等專輯都呈現出歌曲隨著社會文化變遷的轉型。

1999 年的臺灣，流行音樂產業的年銷量仍維持近一百億臺幣的產值，在世界上排名第十六名。除了華語流行歌曲之外，更有多元的音樂風格和土地之聲，帶來朝氣蓬勃的新聽覺氣象。2000 年之後，流行音樂受到網路 MP3 下載趨勢的影響，也快速的進入愛樂使用者的聽覺載體改變，而造成唱片實體市場的萎縮，又因「獨立音樂」勢力的興起，搖滾音樂節、LIVE HOUSE、藝文空間，更成為流行音樂人攻佔現場的第一目標。獨立廠牌或創作人不採傳統唱片公司發片、打歌、賣 CD 的方式經營，決定走回最原始的起點，「做音樂給觀眾聽」，橫跨臺灣各個族群的音樂，他們開始辦演唱會，以真實世界的熱情向虛擬世界進攻。

2010 年，臺灣族群多元的歌聲，在土地上百花齊放，臺語、客語、原住民族語的原創音樂型態成為流行音樂的文化復興運動，政府在政策上的支持和創作者的奮力前進，讓流行歌曲創作更多自己的歌，尤其以語言傳唱流行音樂的風氣熾熱，讓臺灣在母語傳承上有了新的契機。2020 年，全球流行音樂具有更多類型的爆發力，其中以「饒舌歌曲」對當代年輕人最具影響力，因其自我主張強烈的發聲，讓聽眾產生認同與共鳴，尤其以「電子音樂」類型的音樂型態廣受歡迎，也因為網路的編曲軟體及教學讓創作便利性高，流行音樂成為更易於以創作歌曲表現的方式，在音樂平臺、社群媒體、聆聽載體（藍牙耳機、喇叭、手機 App）的推播下，流行音樂成為大眾生活隨手可得的有聲伴侶。

臺灣流行音樂，「歌曲」成為記錄民間吟唱旋律的活水源頭，創作者與演出者成為不同世代的文化發聲者，而唱片公司所出版的庶民抒情之歌，更是文化資產，流行音樂以歌聲引出這個大時代，它是人與人之間心靈共鳴的橋樑，也是每一個世代最需要被了解的當代旋律。它「以微搏巨」的文化影響力，是在地文化的「榮景」與「願景」所累積的結果，流行音樂也讓臺灣在全球締造了華語流行音樂桂冠的榮光。

A

阿爆

（1981.8.25 臺東金峰）

原住民語歌曲及 *華語流行歌曲創作者、演唱者、製作人、原住民古謠田野採集工作者、紀錄片導演、電視戲劇演員及原住民族電視臺節目主持人，臺東縣金峰鄉嘉蘭正興部落排灣族人，排灣族名 Aljenljeng Tjaluvie（阿仍仍），漢名張靜雯。

長庚護理專科學校畢業後，加入由資深音樂人李亞明領軍的 ⊕有魚音樂，在 2003 年以女子節奏藍調雙人組合「阿爆 & Brandy」正式出道，隔年並以《阿爆 & Brandy 創作專輯》獲2004 年第 15 屆金曲獎（參見 ⬛ ）最佳重唱組合獎。獲獎隔月 ⊕有魚音樂易主，繼而結束營業；阿爆遂轉爲幕後工作人員並擔任行銷企劃，同時轉往電視戲劇圈發展，在參與電視劇演出期間仍持續推出單曲創作。

2012 年起獲邀至原住民電視臺擔任節目主持人，前後主持五個節目。重回樂壇的契機則來自她從錄音、製作到印刷、發行一手包辦的古謠專輯：《東排三聲代》（2014）。在這張專輯裡，阿爆與曾是發片歌手的媽媽王秋蘭（愛靜）、外婆梁秋妹（米次古）組團，一同演唱排灣族的日常生活古謠【參見 ⬛ 排灣族音樂】；也是從這個階段開始，阿爆堅持以全排灣族語演唱、推出音樂作品，也開啓她形象更爲鮮明的音樂旅程。

阿爆擅長靈魂樂、節奏藍調、*嘻哈音樂等曲風，2016 年加盟金曲製作人荒井十一的音樂品牌「十一音樂」，推出融合節奏藍調元素的全排灣語專輯《vavayan・女人》，獲得2017 年第 28 屆金曲獎最佳原住民語專輯獎。

陸續受邀至海外演出及宣傳，包括 2017 年英國 Glastonbury 音樂節、2019 年紐約中央公園「Taiwanese Waves（臺灣之夜）」等大型演出。

2019 年，阿爆在自創音樂廠牌「那屋瓦音樂」推出融合電音元素的排灣族語專輯《kinakaian 母親的舌頭》，在 2020 年第 31 屆金曲獎二度獲得最佳原住民語專輯獎並拿下年度專輯獎，並在全球新冠肺炎疫情下，以感謝醫護人員的〈Thank You 感謝〉一曲獲頒年度歌曲獎。

2020 年起，阿爆持續參與音樂新人的培訓計畫，2020 年推出 ʑʑ 瑋琪首張專輯，旋即入圍第 32 屆金曲獎最佳原住民語歌手及最佳原住民語專輯獎；亦舉辦音樂培訓課程、製作新人合輯、舉辦現場發表，從上游至下游的完整呈現，讓各種身分、族群、生活背景的原民音樂人，都能透過以電子音樂爲基底的曲風唱出心裡話。（游弘祺撰）

〈愛拚才會贏〉

由陳百潭作詞作曲，*葉啓田演唱，收錄於1987 年 *吉馬唱片公司發行的葉啓田專輯唱片中【參見 1980 流行歌曲】。據通路回報與出版狀況粗估，當時正版唱片銷售即突破百萬張，歌曲在臺灣極爲流行，更走紅中國、東南亞的臺語社區，多年來流行不輟。由於歌曲銷售成功，1989 年還特別製作《愛拚才會贏》同名電影，也打響葉啓田「寶島歌王」的名號。1980年代臺語歌曲多半以悲嘆的失戀，或表達人生失意的哀傷歌曲爲主，也普遍被認爲是底層社會的次文化表現，但 1987 年 ⊕吉馬製作這首臺語勵志歌曲，激勵人心，不僅銷售別開創佳績，在廣電媒體、公眾活動中也廣爲傳唱，使青年公眾對臺語歌的印象大爲改觀，而「愛拚才會贏」的口號，成爲不管任何階層的流行用語，深植民心，也成爲解嚴前後社會熱絡動盪的最佳寫照。（黃裕元撰）參考資料：23, 119

歌詞：

　　一時失志不免怨嘆　　一時落魄不免膽寒
　　那通失去希望　　每日醉茫茫　　無魂有體親
　　像稻草人　　人生可比是海上的波浪　　有時

起有時落　好運歹運　總嘛要照起工來行
三分天注定　七分靠打拚　愛拚才會贏

愛愛

（1919.5.30 新北新莊—2004.8.4 臺北）
*臺語流行歌曲演唱者，本名簡月娥。祖父為清朝秀才，父親在新莊街上開設碾米廠，在家中排行最小。小時候家住新莊戲臺〔參見●內臺戲〕附近，因而有機會觀看、熟悉許多歌仔戲（參見●）的演出。新莊公學校（今新莊國小）畢業後，1934 年 3 月進入郭博容開設的博友樂唱片公司，成為專屬歌手，使用本名月娥，並至日本京都錄製臺語流行歌曲〈黃昏約〉與歌仔戲《馬寡婦哭子》。同年 5 月被聘為 *古倫美亞唱片的專屬歌手，因長相可愛，社長 *栢野正次郎為其取藝名「愛愛」，月薪 60 元，待遇相當好。推出〈滿面春風〉，廣受歡迎，和另一位專屬歌手 *純純幾乎演唱當時所有●古倫美亞所出版的歌曲，為相當受歡迎的歌星。愛愛和優秀的作曲者 *周添旺當時由於同屬一家唱片公司，兩人相戀，於 1940 年結婚，幸福美滿。愛愛除了演唱臺語流行歌曲之外，也曾使用別的藝名灌錄過相當多的歌仔戲曲盤（唱片），以區隔不同的歌曲屬性。甚至連京劇〔參見●京劇（二次戰前）〕、南管〔參見●南管音樂〕、北管〔參見●北管音樂、北管戲曲〕，只要是地方戲曲，愛愛都能演唱幾段。公司甚至還將唱片銷售至南洋與中國廈門，拓展銷路。但二次大戰期間，整個會社疏散到新莊，歌手必須到全臺勞軍，演唱日語歌曲，從

事「皇軍慰問」活動。1945 年 5 月 31 日，臺北發生大轟炸，毀壞了臺北的公司，也結束了愛愛的歌手生涯。●公視 2003 年廣受好評的紀錄片《Viva-Tonal 跳舞時代》，就是以碩果僅存的臺灣第一代女歌手愛愛的回述，來呈現臺灣 *流行歌曲的另一風貌，讓觀眾有機會重溫日治時期的盛況。（徐玫玲撰）參考資料：26, 120

愛國歌曲

特指歌詞中強調與激發愛國意識的歌曲，旋律也因之多以配合歌詞意涵為主要考量，為臺灣特殊政治時空中所刻意製造的歌曲類型。日治時期有所謂的 *時局歌曲，1949 年所廣傳的〈保衛大臺灣〉可視為臺灣愛國歌曲的濫觴〔參見●軍樂〕。之後，隨著國民政府不同之中國政策而衍生的口號，也成為歌詞的重要訴求，例如反共抗俄、反攻大陸、三民主義統一中國與捍衛中華民國等。●臺視歌唱節目 *「群星會」是愛國歌曲進入 *流行歌曲領域的重要肇始，因為以「流行」訴求為考量，所以歌詞多以寫景與抒情為主，愛國意識多隱藏其後，雖不脫進行曲的節奏，但曲調多是通俗悅耳，例如〈前程萬里〉、〈藍天白雲〉、〈桃花舞春風〉等歌曲在當時相當受歡迎。在政治上已不可能反攻復國的 1970 年代起，*劉家昌所作的 *〈梅花〉、〈國家〉、〈中華民國頌〉、〈我是中國人〉等，更開啟了另一種風格的愛國歌曲，成為真正受歡迎的流行歌曲：歌詞多集中於中國與中華的共通性，長江和黃河等代表景致的象徵，與對中華民國艱苦處境的描繪與堅持，多數歌曲使用小調，打破過往認定大調呈現光明、小調表現憂傷的慣用曲式。被視為 *校園民歌歌手的 *侯德健，更於 1978 年以 *〈龍的傳人〉娓娓道出聽眾的美麗鄉愁或「被教育出來的鄉愁」，締造愛國歌曲的歷史高峰。1980 年代後雖仍有愛國歌曲的傳唱，但隨著政治的開放與解嚴，此名詞已成為歷史。在臺灣，愛國歌曲可視為社會變遷的一個縮影，歌曲中所強調的意識形態常隨著不同的政治主張而改變，其價值是建立在執政者的政治利益上。（徐玫玲撰）

參考資料：59

第一代臺灣流行歌曲女歌手：左起阿葉、愛愛、阿秀、純純，她們都是古倫美亞唱片的基本歌星。（莊永明）

阿卡貝拉

「阿卡貝拉」為義大利文 a cappella 之音譯（或譯「阿卡佩拉」），原意為「用教堂中的演唱方式」（in the style of the chapel），現在提到阿卡貝拉一詞，泛指不用樂器伴奏、僅以純人聲清唱的音樂表演形式。

臺灣在還沒有專業阿卡貝拉團之前，已有許多重唱團體常演出無伴奏清唱作品，如 1963 年彭蒙惠創辦的「天韻合唱團」【參見天韻詩班】、從民歌手發展出的 *原野三重唱、鄉音四重唱、大地五重唱等。流行音樂【參見流行歌曲】中也有阿卡貝拉錄音作品，像是由孫建平領軍的「音樂磁場」曾發表〈我願意〉、陶喆自己疊軌錄音的 *〈望春風〉及 *〈夜來香〉、辛曉琪〈可愛的玫瑰花〉、*江蕙〈再會啦！心愛的無緣人〉、許景淳〈天頂的月娘〉、*家家〈小星星〉等，都可見流行歌手用阿卡貝拉呈現的美聲作品。

2000 年臺灣合唱音樂中心（TCMC）成立，於 2001 年開始每年舉辦比賽，推行現代阿卡貝拉；二十餘年來推廣有成，創辦人朱元雷為最大推手，功不可沒，TCMC 大賽已成為臺灣阿卡貝拉專業人才的搖籃。2002 年冠軍「神祕失控人聲樂團」，也是首支拿下奧地利「vokal.total」國際大賽冠軍的華人隊伍；該團於 2004 年發行臺灣首張阿卡貝拉專輯《Semiscon》，入圍第 16 屆金曲獎（參見●）最佳重唱組合獎。2004 年冠軍「歐開合唱團」以原住民美聲演唱 Vocal Jazz，囊括國內外阿卡貝拉大賽首獎；專輯《O-KAI A CAPPELLA》獲第 24 屆金曲獎評審團獎、最佳原住民語專輯獎、最佳演唱組合獎與美國 Contemporary A Cappella Recording Awards 最佳爵士專輯獎。創立歐開的藝術總監賴家慶，也從 2007 年起在臺南藝術大學（參見●）開設音樂系首見的阿卡貝拉課程，並於 2014 年開創臺灣第一個阿卡貝拉廣播節目（阿卡人聲／教育電臺），獲第 56 屆廣播金鐘獎（參見●）類型音樂節目獎；2013 年「SURE 人聲樂團」獲第 24 屆傳藝金曲獎（參見●）最佳演唱獎；其後「玩聲樂團」、「問樂團」也相繼入圍金曲獎第 25、

28 屆最佳演唱組合獎；2021 年「尋人啟事人聲樂團」以專輯《Dear Adult》奪下第 32 屆金曲獎最佳演唱組合獎，再掀臺灣阿卡貝拉音樂風潮。

臺灣阿卡貝拉音樂並沒有閉門造車，除了 TCMC 國際大賽／藝術節固定與奧地利「vokal.total」國際大賽結盟合作，互相邀請對方比賽冠軍至本地參賽外，曾擔任 TCMC 董事長的陳鳳文亦於 2010 年成立了「Vocal Asia」，以臺灣為基地，結合亞洲各國的阿卡貝拉相關資源，每年在亞洲不同城市舉行亞洲盃阿卡貝拉大賽及藝術節，邀集歐美頂尖師資、促進臺灣與國際團體的交流。這股民間帶起的阿卡貝拉風潮也獲得政府的重視：屏東縣政府文化處從 2010 年起每年固定招募培訓阿卡貝拉歌手，至今栽培有十數支團隊；桃園市政府文化局在 2013 年舉辦「桃園阿卡貝拉國際藝術節」獲市民廣大迴響，至今連年舉辦「桃園合唱藝術節」；客家委員會每年辦理的「客家合唱比賽」，也從 2018 年起增設現代阿卡貝拉專項競賽。

自 2001 年開始有阿卡貝拉比賽以來，臺灣的團隊參與國際賽事多可斬獲佳績，相關的表演與教學網路資源亦是百花齊放、質量俱豐。即使如此，臺灣目前依舊沒有發展出穩固的阿卡貝拉商業運作模式，如美國 Pentatonix、韓國 Maytree 等職業團，靠阿卡貝拉表演就足以營銷團隊。面對有限的資源，如何打開新的音樂市場、積極在國際間行銷自己，都是新一代阿卡貝拉團體仍在繼續奮鬥的方向。（賴家慶撰）

〈阿里山之歌〉

黃友棣（參見●）將 *〈高山青〉改編為小提琴變奏曲，後再編為混聲四部合唱，並改歌名為〈阿里山之歌〉【參見〈高山青〉】。（徐玫玲撰）

〈安平追想曲〉

1951 年由 *陳達儒作詞、*許石作曲的 *臺語流行歌曲。隨後由許石創辦的中國唱片公司（後改名為大王唱片公司）收錄出版，首度演唱者為鍾瑛。歌詞描述 17 世紀荷蘭人統治臺灣時

期臺灣女子與荷蘭船醫所發生的異國之戀。曲調幽怨動聽，在五聲音階上表現西洋小調的旋律特質，曲中「想郎船何往」或是「放阮情難忘」之處又顯露日本陽旋法（西洋音階音名：CDEGAC）的影響，使得歌曲散發出迷人的多國趣味，數十年來傳唱不已。（徐玫玲撰）

歌詞：

身穿花紅長洋裝　風吹金髮思情郎　想郎船何往　音信全無通　伊是行船遇風浪　放阮情難忘　心情無地講　想思寄著海邊風　海風無情笑阮憨　啊　不知初戀心茫茫　想思情郎想自己　不知爹親二十年　思念想欲見　只有金十字　給阮母親做遺記　放阮私生兒　聽母初講起　愈想不幸愈哀悲　到底現在生也死　啊　伊是荷蘭的船醫　想起母子的運命　心肝想爹亦怨爹　別人有爹疼　阮是母親給　今日青春孤單影　全望多情兄　望兄的船隻　早日倒轉安平城　安平純情金小姐　啊　等你入港銅鑼聲

A

anping 流行篇

〈安平追想曲〉●

B

B

baijiali

● 白嘉莉

● 白金錄音室

流行篇

白嘉莉

（1948.3.1）

*華語流行歌曲演唱者、演員與主持人。活躍
於 1960 年代，本名白沙。就讀臺中宜寧中學
時休學北上工作。1963 年，考進空軍藍天康樂
隊，一同與楊小萍、*冉肖玲接受歌舞訓練，
並以白嘉莉為藝名。她擅長西洋歌曲，也曾擔
任影星魏平澳助手，後師事「時代之歌」製作
人李鵬遠，轉唱華語流行歌曲，並在臺北中央
酒店擔任夜總會主持人，並常在❹臺視「時代
之歌」、*「群星會」等節目演唱。1969 年臺灣
電視進入彩色時代，在「群星會」節目中，即
由白嘉莉演唱〈隴上一朵玫瑰〉而打開了彩色
光譜。1970 年，臺視首次推出小說改編的連續
劇《風蕭蕭》，由白嘉莉、*崔苔菁主演，後又
在多齣古裝歌舞劇《新三笑姻緣》、《花月良
宵》系列中擔綱演出。也參與電影《新娘與
我》、《我永遠是你的》、電視連續劇《晶晶》
等演出。1971 年於 *海山唱片灌唱首張專輯，
主打歌〈喝不完的酒〉；歷來灌唱過《可愛的
陌生人》、《你知我知》、《藍色的街車》、《夢
裡再見》、《愛在心裡》等個人專輯。1977 年
與印尼僑商黃雙安結婚，婚後專心學畫淡出演
藝圈，畫作常捐出義
賣，所得捐作世界各
地急難救助。對臺灣
的各項活動仍然十分
熱心，常捐款救助風
災、水災，並返國參
加十月慶典等。白嘉
莉曾主持❹臺視「群
星會」、「歡樂周末」、

「莫忘今宵」、「喜相逢」、「銀河璇宮」等歌
唱或綜藝節目；由於她氣質出眾、儀態高雅、
能歌能演，主持大型節目或官方宴會場合，更
能以流利的英文與外賓對談，演藝圈多年以來
無人能出其右，被譽為「最美麗的主持人」。

（汪其楣、黃冠熹合撰）參考資料：13

白金錄音室

臺灣第一間 24 軌的多軌道同步錄音專業錄音
室，1980 年由錸德集團及❹鳴鳳唱片創辦人葉
進泰之長子、資深錄音師葉垂青創立，取名
「白金」是期許臺灣的錄音能力可以像銷售百
萬的白金唱片一樣優良，現址位於臺北市中山
區建國北路二段 33 號 2 樓。

白金錄音室的創立徹底改變了臺灣早期僅以
單軌或雙軌錄下所有演唱、演奏的錄音方式，
他們引進的多聲軌同步錄音設備與技術，節省
過往錄音過程中重複演練的時間，大幅降低錄
音成本；同時，白金錄音室也將海外的新興錄
音知識帶入臺灣，在交通及資訊流通尚不發達
的時代，提升了臺灣流行音樂【參見流行歌
曲】幕後從業人員的錄音技術與能力，成功推
動臺灣流行音樂產業的進步。1990 年代，主流
的音樂載體從黑膠轉為 CD、卡帶，白金錄音
室也正式開始使用 48 軌的多軌道數位同步錄
音。

白金錄音室曾參與臺灣主流唱片公司多張專
輯錄製，第一件錄音為 *羅大佑錄製《之乎者
也》專輯中的歌曲〈鹿港小鎮〉；亦錄製過 *鄧
麗君、*翁倩玉、丘丘合唱團、成龍、劉德華、
張學友、孫燕姿等流行歌手的演唱作品，也錄
製過李泰祥（參見●）、*陳揚等作曲家的配樂
錄音專案。1985 年由「藍與白唱片公司」發行
的公益單曲 *〈明天會更好〉，邀集臺灣、香
港、新加坡、馬來西亞等地 60 位歌手共同錄
唱，該歌曲即於白金錄音室錄製，由葉垂青擔
任錄音師；1986 年由 *滾石唱片動員旗下歌手
錄唱之〈快樂天堂〉亦在此錄製。

創辦人葉垂青於 1980 年代末期率先取得 CD
母帶製作技術 PCM，提供給臺灣唱片工業，
CD 工廠於是開始萌芽，三十多年來對於臺灣

臺灣音樂百科辭書

【0972】

戰後「聲音」的記錄有卓越的貢獻，於 2019 年獲得第 30 屆傳藝金曲獎特別獎。（杜�̈蕙如撰）

《百年追想曲：歌謠大王許石與他的時代》

流行音樂家 *許石（1919-1980），活躍於戰後臺灣歌壇二十多年，作曲、編曲、民謠採編成果豐碩，先後主持過巡演歌舞團、唱片壓製廠、歌謠訓練班、新式樂團，是橫跨幕前幕後、全方位的重要音樂家。早期許石生平與作品幾未獲整理，2015 年，許石長子許朝欽編輯出版專書《五線譜上的許石》，豐富文獻資料首度面世，而後許石家屬將其畢生歌壇文獻、文物捐贈予臺南市政府，在＋中研院數位中心、＋臺史博後援下，由歷史學者黃裕元主持，朱英韶、李龍雯等協力，於 2019 年撰述發表《百年追想曲：歌謠大王許石與他的時代》一書。

本書為完整呈現許石豐富文獻與精采故事，採小說、論述、採訪錄的三者綜合體例。傳記部分兼採小說與論述，將許石百年經歷分立二十三小節，每節以極短篇的臺語文小說開頭，表現故事背後許石的生平況況及相關的時空背景，再引導發展中文小論文，採學術論文格式，立有註腳，夾議夾敘，可供後續研究之參考。

傳記的二十三小節大致可分為六大段落：第一段自許石出生地臺南的周遭音樂環境著手，到他立志前往日本求學、苦學音樂的過程。第二段起自許石回臺初期的學校任教、發表新作，與學生 *文夏赴恆春採集民謠等有趣事蹟，是他音樂能量的醞釀期。第三段是他遷居臺北，經營唱片逐漸有成，奠定歌舞事業與人脈基礎，但流行歌壇發揚之際，他選擇熱衷於民謠採編，走自己的路。第四段是許石環島唱民謠，他組成歌謠班、巡迴演出，以鄉土交響曲完成作為發表的高峰，同時期經濟上的困頓，背後辛酸苦楚，書中有格外深入的挖掘、綜整與解析。第五段起於許石與歌壇主流唱片公司及電影業的官司，堅持著作權、發展歌中劇唱片後，許石逐漸轉入幕後，支持著女兒們

成立的民謠合唱團。第六段是許石過世後，其作品與採編民謠在 1980 年代之後大放異彩，到近年來許石家屬的出面、文獻整理，乃至臺南市許石音樂紀念館的成立，是許石成為新音樂史典範的歷程。

傳記之外，文末附錄作者採訪家屬及重要學者的訪談專文，整理採其要意，務使讀者在輕鬆閱讀、莞爾的故事之間，感受許石鮮明爽朗、百折不撓的個性，透過學者精要析論，梳理許石在臺灣音樂史上的重要性。

從這部夾議夾敘的傳記，可以認識重要歌謠、民謠發展的歷程，同時也能從其崛起和真實故事當中，映照出一部以社會音聲記憶為核心的新音樂史圖像，堪為本土音樂歷史研究參考，也是當代社會文化的誌書。（黃裕元撰）

包娜娜

（1950 雲林虎尾）

*華語流行歌曲演唱者。原籍雲南，1968 年＋實踐家專〔參見 ●實踐大學〕肄業。姊姊包妮妮也是歌星。偶然幫姊姊代唱的機緣下開始在國賓飯店演唱，作曲家 *駱明道將其推薦給製作人 *慎芝。之後加入＋臺視成為基本歌星，經常在 *「群星會」中演出。1970 年，主唱＋臺視連續劇《清宮殘夢》主題曲，當時此劇轟動臺灣，包娜娜連帶走紅。之後陸續主唱了多部＋臺視連續劇的主題曲如〈向日葵〉、〈晴〉。1976 年結婚後淡出歌壇，目前僑居新加坡。包娜娜曾多次於馬來西亞、新加坡、香港及東南亞各地演唱；亦參與電影《五對佳偶》、《退票新娘》、《吾愛吾妻》等片的演出。歷來演唱歌曲有：〈清宮殘夢〉、〈愛你愛在心坎底〉、〈送你一顆愛的心〉、〈熱淚燙傷我的臉〉、〈沉默的街燈〉、〈不再為你流淚〉、〈當作沒有愛過我〉、〈向日葵〉、〈長髮為君留〉等。（汪其楣、黃冠熏合撰）參考資料：8, 31

B

baodao

流行篇

● 〈寶島姑娘〉
● 寶麗金唱片
● 〈杯底不可飼金魚〉
● 〈補破網〉

〈寶島姑娘〉

創作於 1950 年代，由劉碩夫作詞，＊周藍萍作曲，首次由✛女王唱片出版。這首歌是＊〈美麗的寶島〉之外，另一首 1950 年代兩人合作、投稿文藝協會的作品。曲調輕快、熱情洋溢而富有變化，表現了亞熱帶寶島上的自然景觀，和純樸勤懇的民間風氣，唱詞中描述的臺籍女性形象，如能幹、聰慧、健康、美麗等，可說是當時一般外省人對寶島姑娘的美好印象，很多年輕男女不計省籍藩籬的姻緣，亦或因此產生。歌詞後段卻置入當兵報國殺敵的政戰文宣訊息，在勞軍演唱中，常引起解頤大笑，也有撫慰軍心作用。反共時代初期的熱潮一過，此曲不復有聞。（汪其楣撰）

歌詞：

椰樹高呀細又長　波蘿甜呀香蕉香　寶島姑娘呀真漂亮　溫柔多情呀又健康　上山會打柴喲嘿　下田會插秧喲嘿　不畏風雨打呀嘿　不怕太陽曬呀嘿　回到廚房呀做羹湯　拿起針線呀縫衣裳　樣樣會呀樣樣強　人人誇呀人人講　誰要娶那好姑娘　趕快入營把兵當　她說當兵上戰場　才是男兒好榜樣　殺盡共匪回家鄉　她才和你入洞房　殺盡共匪回家鄉　恩愛夫妻比天長

寶麗金唱片

1999 年前世界上規模最大的唱片公司，英文名稱為 PolyGram，曾經擁有飛利浦、笛卡、Grammphon 等跨國唱片，在 1990 年代，✛寶麗金先後收購了美國的 A&M、Motown 及英國的 Island 唱片，加上原來的寶麗多（Polydor）、倫敦飛利浦（Philips）等品牌，進一步壟斷了全球的唱片市場。1999 年，被現在的✛台灣環球唱片收購。

1990 年代，✛寶麗金在臺灣收購了王振敬股份有限公司（東尼機構）、✛金聲唱片、綜一股份有限公司、✛飛羚唱片、✛天王唱片等唱片公司的歌曲版權。到 1999 年為止，旗下的臺灣歌手包括費翔、＊劉文正、李恕權、羅時豐、齊秦、童安格、周治平、何潤東、高明駿、金

城武、張鎬哲、林東松、畢國勇、張洪量、藍心湄、金元萱、況明潔、黃雅珉、黃鶯鶯、金素梅、＊鄧麗君、＊歐陽菲菲、林佳儀、伊雪莉、趙詠華、甄秀珍、＊楊林等。（陳麗琦整理）

參考資料：103

〈杯底不可飼金魚〉

創作於 1949 年，由呂泉生（參見☰）作詞、作曲。他寫下這首原題為「臺語飲酒歌」的〈杯底不可飼金魚〉，歌名是一句臺諺，意指「一飲而盡」的意思，朋友對飲，一句「飲啦！」，一口下喉，誰也不留底「飼金魚」！呂泉生創作此曲源於有感二二八事件傷亡慘重，深覺痛心，因此藉這首〈杯底不可飼金魚〉來抒發胸中感懷。他認為大家應視同手足，要「朋友弟兄無議論」，同時也寄望能打破「地域的沙文主義」，在這塊美麗的寶島上，不允許再發生猜忌、互相殘殺的局面。所以以「好漢剖腹來相見」相勸，實在是首寓意深遠，嚴肅且具歷史意義的歌謠。e小調歌曲，旋律、音程變化大，高亢且充滿熱情，四聲「哈哈哈哈」，內心為之暢開。（陳郁秀撰）參考資料：38

歌詞：

飲啦　杯底不可飼金魚　好漢剖腹來相見　拚一步　爽快麼值錢　飲啦　杯底不可飼金魚　興到食酒免揀時　情投意合上歡喜　杯底不可飼金魚　朋友弟兄無議論　欲哭欲笑據在伊　心情鬱卒若無透　等待何時咱的天　哈哈哈哈　醉落去　杯底不可飼金魚啊

〈補破網〉

1948 年由＊李臨秋作詞、＊王雲峰作曲的＊臺語流行歌曲，為永樂勝利劇團在永樂座戲院演出舞臺劇《補漁網》所寫作的主題曲，後翻拍成電影《破網補情天》，亦使用此曲作為插曲。首版唱片由✛霸王唱片出版，秀芬主唱，當時只有兩段歌詞。但在審查時，因歌詞過於晦暗消極，被評為「灰色歌曲」，李臨秋為了使歌曲能通過審查，不讓投資者的資金血本無歸，

迫於無奈地寫了第三段歌詞「魚入網 好年冬 歌詩滿漁港……今日團圓心花香 從今免補破網」作為喜劇性的收場，這部電影才得以上演。這首歌曲是臺灣*流行歌曲史上的著名實例，李臨秋創作初衷是因情場失意而寫，目的在喚回情人的感情，然而受到審查單位的關切，或許是由於歌詞中「漁網」和「希望」是臺語的諧音，因此常被用來隱喻國民政府來臺，接連發生二二八事件和白色恐怖後，臺灣社會百廢待舉，宛如一張「破網」，正需要全國同胞一起一針一線，共同來縫補社會的破網之故。1976 年*李雙澤在淡江文理學院（今淡江大學）西洋民謠演唱會上，主張「唱我們的歌」，並現場演唱了這首〈補破網〉，引發熱烈的討論與回響。1970 年代，因鄉土運動的熱烈風潮而逐漸被人所傳唱。李臨秋晚年表示，這首歌用來控訴執政者的不義也相當貼切，並希望後人不要再唱當年不得不寫的第三段迎合當政者的歌詞，因其違反創作初衷。（徐玫玲撰）

歌詞：

見著網 目眶紅 破甲即大孔 有要補
無半項 誰人知阮苦痛 今日若將這來放
是永遠免希望 為著前途尋活縫 找傢司
補破網
手提網 頭就重 悽慘阮一人 意中人
走叨藏 那無來逗相幫 孤不利終罔振動
舉網針接西東 天河用線做橋板 全精神
補破網
魚入網 好年冬 歌詩滿漁港 阻風雨
駛孤帆 阮勞力無了工 雨邊天晴魚滿港
最快樂咱雙人 今日團圓心花香 從今免
補破網

（第一與第二段歌詞為首版霸王唱片上所記之歌詞）

〈不了情〉

1950 年代，從上海、香港流傳到臺灣的歌曲之一，由顧嘉輝作曲、陶琴作詞。〈不了情〉是同名電影的主題曲，*顧媚擔任原唱。這部文藝悲劇電影由❸邵氏公司製作，陶秦導演，林黛、關山分任男女主角，隨著影片的轟動，使得這首深情動聽的主題曲受到大家的喜愛。這首歌曾在 1962 年所舉行的第 9 屆亞洲影展獲最佳電影主題曲獎，林黛則獲最佳女主角獎。

（賴淑惠整理）參考資料：38

歌詞：

忘不了忘不了 忘不了你的錯 忘不了你的好 忘不了雨中的散步 也忘不了那風裡的擁抱 忘不了忘不了 忘不了你的淚 忘不了你的笑 忘不了落葉的惆悵 也忘不了那花開的煩惱 寂寞的長巷 而今斜月輕照 冷落的鞦韆 而今迎風輕搖 它重複你的叮嚀 一聲聲忘了忘了 它低訴我的衷曲 一聲聲難了難了 忘不了忘不了 忘不了春已盡 忘不了花已老 忘不了離別的滋味 也忘不了那相思的苦惱

栢野正次郎

日治時期唱片公司負責人，對於臺灣唱片錄音、製作及出版都有相當大的影響。出生於日本千葉市。從 1920 年代中期開始，栢野正次郎即進入日本蓄音器商會臺北出張所工作，並開始思考臺灣音樂未來的走向，協助由臺灣總督府所管轄的臺灣教育會製作《臺灣新民謠》〔參見臺灣新民謠〕唱片，但最後他還是決定任用新一代的臺灣作詞、作曲者以及歌手，發展*臺語流行歌曲。1930 年，栢野正次郎接受日本古倫美亞公司委託，在臺灣設立「臺灣コロムビア（古倫美亞）販賣商會」，開始製作臺語流行歌唱片，透過商業手腕的宣傳，成功地打造出臺語流行歌市場，1933 年 1 月 26 日，臺灣古倫美亞販賣商會及日本蓄音器商會臺北出張所改組成「臺灣古倫美亞唱片公司」〔參見古倫美亞唱片〕，總資本額為 5 萬元，由栢野正次郎出資創立，隸屬於日本コロムビア（古倫美亞）蓄音器株式會社的子公司，使得栢野正次郎成為當時臺灣最大的唱片公司負責人。由於推出的臺語流行歌及歌仔戲（參見❸）唱片業績大好，讓栢野正次郎的財富迅速累積，並以高薪聘用新進作詞、作曲者及歌手，*純純（劉清香）、*愛愛（簡月娥）、林月珠、林氏好（參見❸）、蔡德音、張傳明、雪

●栢野正次郎

蘭、靜韻等歌手，正是在此時期進入該公司，而 *鄧雨賢、*姚讚福、*周添旺等新一代作曲家，也是在此時開始大放異彩。除了發行臺語流行歌唱片之外，栢野正次郎也引進日本當紅歌手來臺演唱，例如赤坂小梅、中野忠晴等人，都是在其出資贊助下來臺。1937 年，栢野正次郎接受記者訪問時，曾經針對唱片與社會之關係提出了他的看法。他說道：「唱片是否具有社會性等問題，並非大眾有興趣之焦點。」栢野正次郎之關注點是站在商業角度來看唱片市場，這位日本商人開始注意到臺語流行歌市場，並創造出極佳的銷售量，難怪當時的記者以「話上手の聞き上手」（很會說話、也很會聽人說話）及「八面玲瓏の人」來形容栢野正次郎。戰後，栢野正次郎面臨被遣返日本的命運，而臺灣古倫美亞唱片公司也因屬於「日人資產」而被國民政府接收，所有的唱片遭到沒收、拍賣。1957 年，栢野正次郎以自己的經驗鼓勵旅日臺僑林來成立了➕歌樂唱片，並委由周添旺擔任文藝部主任，在臺灣發展臺語流行歌唱片，沒想到此時正是臺灣的唱片市場面臨重大改變之際，不少唱片公司為了節省成本而大量引進日本歌曲並填寫臺語歌詞，使得以自行創作為主的➕歌樂唱片無法與其競爭，最後只好結束營業。（林良哲撰）

C

蔡輝陽

（1953 雲林）

小號演奏家、*爵士樂樂手、「藍調」Pub 老闆。
⊕政工幹校〔參見●國防大學〕軍樂學生班畢業，曾任職於臺北市立交響樂團（參見●），臺灣爵士音樂人口中尊稱的「蔡爸」，也是臺灣經營最久之爵士樂 Pub「藍調」的主人。迷上爵士樂的蔡輝陽，初中畢業後考上嘉義農業專科學校〔參見●嘉義大學〕，而嘉義水上的美軍俱樂部，正是爵士樂聲嘹亮之地。他不顧家人反對，與美軍俱樂部中爵士樂小號手學習小號的吹奏。嘉義農業專科學校畢業且服役退伍後，蔡輝陽考入⊕政工幹校軍樂學生班〔參見●軍樂人員訓練班〕，開始接受正統的音樂教育訓練。三年後，分發至三軍樂團服務。1970 年自軍樂隊退伍，1971 年加入⊕北市交，擔任小號手一職，卻還是對爵士音樂無法忘懷，於是興起了開店的念頭。1975 年，在財力考量下，於現在臺北信義路永康街口開音樂教室，兼賣樂器及唱片，1976 年又搬到台灣電力公司附近，二樓是樂器，三樓是 Pub，取名為「藍調」。「藍調」成立時，臺灣正流行 *校園民歌，每星期一場爵士現場演奏，由爵士音樂演奏者帶團來演奏，並有一些著名的歌手如陳達（參見●）、鄉音四重唱等，來表演一些非爵士樂歌曲，如鄉村歌曲、民謠等。這些人的參與，讓 Pub 的名聲逐漸響亮，吸引了許多臺灣大學（參見●）學生成為常客。「藍調」被公認是臺灣第一家且歷史最悠久的爵士樂 Pub。1989 年遷往羅斯福路三段現址。蔡輝陽經歷了臺灣爵士音樂的起落，看盡各國來臺或臺灣本地的爵士音樂家，仍始終保持著熱愛爵士樂的一貫信念，不以市場為導向的經營方法，使得「藍調」至今仍是臺灣爵士音樂家的一個重要聚會及表演場所。（魏廣晧撰）

蔡琴

（1957.12.22）

*流行歌曲演唱者。湖北人。⊕實踐家專〔參見●實踐大學〕美術科畢業，也曾活躍於廣播、歌舞劇等領域。1979 年，參加 *海山唱片公司舉辦的「民謠風」歌唱比賽，脫穎而出，開始踏入歌壇，隨即以一首 *梁弘志譜曲填詞的 *〈恰似你的溫柔〉一舉成名。蔡琴在⊕海山陸續灌錄 8 張唱片，包括《出塞曲》、《被遺忘的時光》、《你的眼神》、《抉擇》、《再愛我一次》，以及〈庭院深深〉、*〈月光小夜曲〉等華語老歌，每一張均很暢銷。之後加入 *飛碟唱片公司，推出《最後一夜》、《讀你》、《油麻菜籽》、《時間的河》，與多張新編華語老歌，共 14 張。蔡琴的嗓音醇厚迷人、成熟流暢且獨樹一格，是流行歌壇少有的「實力派」歌手。馳騁歌壇四十餘年，共灌錄了 50 餘張唱片，唱紅不少歌曲，無論新歌、老歌，均給人留下深刻的印象。2003 年，港片《無間道》將蔡琴早期灌錄的〈被遺忘的時光〉納入影片中，再度讓此曲走紅。1998 年起，蔡琴與果陀劇場合作而踏入歌舞劇領域，第一齣是《天使不夜城》，此劇並曾至中國巡演。2003 年演出改編自《茶花女》的歌舞劇《情盡夜上海》，在該劇中蔡琴演唱多首華語經典老歌，引起觀眾的共鳴。2005 年她演出改編自美國電影《修女也瘋狂》的歌舞劇《跑路天使》，展現她的喜劇天分。近年來，蔡琴把歌唱重點放在演唱會，每年幾乎皆有舉辦，足跡遍及華人地區，每場均造成客滿的盛況。（張夢瑞撰）

蔡依林

（1980 新北新莊）

以 Jolin Tsai 之名爲國際所熟悉，*華語流行歌曲演唱者、詞曲創作者、演員。1998 年在 MTV 中文台舉辦的歌唱比賽節目「新聲卡位戰」獲得歌唱組冠軍，隔年與 ✚台灣環球唱片簽約而出道，發行首張單曲〈和世界做鄰居〉及首張錄音室專輯《1019》，以其鄰家少女形象獲得青少年族群的喜愛，被媒體稱爲「少男殺手」。

2002 年加入 ✚新力音樂，隔年發行《看我 72變》；該專輯打破蔡依林之前的清純形象，被評價是定位轉型的關鍵作品，確立她以流行舞曲爲主的音樂路線，更憑藉該專輯首度入圍第 15 屆金曲獎（參見✚）最佳國語女演唱人獎。2006 年與 ✚百代音樂簽約，推出以流行曲風和電子音樂爲主的《舞孃》，奠定其作爲華語樂壇唱跳歌手的代表性地位，並以此專輯在第 18 屆金曲獎首度獲得最佳國語女演唱人獎。2008 年蔡依林簽約 ✚華納音樂，同年創立個人公司「凌時差音樂」，專門經營個人藝人經紀、音樂製作、版權、演唱會主辦等。2014 年發行《呸》，主打歌〈Play 我呸〉的 MV 獲得美國《時代》雜誌專文推薦；該專輯共入圍十項金曲獎，是金曲獎史上入圍最多獎項的專輯之一。

蔡依林在音樂風格和視覺形象上不斷求新求變，成功獲得市場及口碑肯定，至今共入圍十五次金曲獎，並七度獲獎，包括以《Ugly Beauty》獲得年度專輯獎、以〈今天妳要嫁給我〉、〈大藝術家〉和*〈玫瑰少年〉三度獲得年度歌曲獎、以《呸》獲得最佳華語專輯獎，以及以《舞孃》獲得最佳華語女歌手獎和觀衆票選最受歡迎女（團體）歌手獎。她除了是金曲獎史上獲獎次數最多的華語流行女歌手，也是憑藉以舞曲爲主的專輯入圍和獲獎次數最多的歌手。(杜蕙如撰)

蔡振南

（1954.7.25 嘉義新港）

臺語流行歌曲詞曲創作者、演唱者與演員。父親帶著嘉義縣新港國校（今嘉義縣新港國小）畢業後就未再升學的他，到豐原一家馬達工廠當學徒。有一天，聽到隔壁傳來吉他的聲音，從未學過音樂的他突然發現：音樂才是他所喜愛的。於是每天利用馬達工廠空閒時間，跟著樂師學吉他，先熟悉藍調，再教他從漢書中學習作詞技巧。看到當時流行歌舞團招考團員的消息，他辭去黑手工作，十八歲成爲歌舞團的吉他手。1979 年，完成第一首華語歌曲〈你不愛我我愛你〉，卻遭到禁唱【參見禁歌】，決心開始寫臺語歌。1982 年，自譜詞曲完成〈心事誰人知〉，還在臺中成立 ✚愛莉亞唱片，找來在西餐廳駐唱的沈文程主唱，推出後相當受歡迎，接著創作〈漂ㄚ七逃人〉、〈不應該〉、〈流星我問你〉等曲，捧紅沈文程。1990 年，蔡秋鳳成爲旗下歌手，當時臺灣流行簽賭大家樂，他就寫出〈什麼樂〉，爲蔡秋鳳發行第一張專輯唱片，緊接著發行的《酒入喉》、《船過水無痕》、《金包銀》，都創下銷售佳績，蔡秋鳳離開愛莉亞唱片公司後，他就結束唱片公司。除了歌曲創作外，蔡振南亦展現他多方的才華。1986 年 10 月，爲雲門舞集【參見✚林懷民】推出的新舞碼《我的鄉愁我的歌》，擔任幕後清唱，初次展現歌喉。1989 年，吳念眞開拍電影《多桑》由他擔綱主演。1996 年，個人歌唱專輯《南歌》獲得 1997 年第 8 屆金曲獎（參見✚）三項大獎：最佳唱片製作人獎、最佳方言男演唱人獎、最佳流行音樂演唱唱片獎；1998 年，第 9 屆金曲獎，他的《可愛可恨》專輯獲最佳方言男演唱人獎，他爲 *蘇芮所寫的〈花若離枝〉獲最佳作詞人獎。近年來，投入電視劇演出，2004 年參與《台灣百合》演出，還爲該劇創作片頭和片尾曲〈人生借過〉、〈山棧花〉。2005、2006 連續兩年，跨足歌仔戲（參見✚）領域，參與「唐美雲歌仔戲團」（參見✚）年度大戲《人間盜》、《梨園天神──桂郎君》的演出。從黑手師傅到歌舞團的吉他手；從製帽工廠老闆到成立唱片公司；從詞曲創作者到歌星；從大銀幕演到小螢光幕，二十幾年來，蔡振南堅持當自己的主人，而他的人生就像他所寫的歌一樣，那是一個小

人物，靠著自己的努力，讓自己的人生變得不平凡，他的奮鬥歷程對失學者而言，相當具激勵作用。（郭麗娟撰）參考資料：37

「超級星光大道」

由陶晶瑩主持，➕金星娛樂製作的電視選秀節目，自2007年於➕中視頻道及➕中天娛樂台開播，2011年停播，總共製播七屆，如加計後續的姊妹作「華人星光大道」，先後發掘出林宥嘉、楊宗緯、賴銘偉、李千娜、梁文音、曾沛慈、徐佳瑩、黃靖倫、胡夏、李佳薇、孫盛希、謝震廷、閻奕格以及踢館魔王蕭敬騰等知名的唱片歌手，在中國重金打造的選秀節目未興起前，曾是華人世界中最具規模、競爭激烈的選秀盛會。

自➕臺視長青歌唱才藝競賽節目*「五燈獎」停播後，臺灣有很長一段時間沒有素人同臺演唱競技的園地，而「超級星光大道」的出現，適時提供了一個絕佳的發聲舞臺，滿足這股長期蓄積而又無處抒發展現的才藝能量。製作單位透過精緻的舞臺燈光和成音設備、高潮迭起而又主題多元的賽制和選曲、專業嚴謹的服裝造型設計、及饒富知名度的挑戰嘉賓和評審的共同參與，方方面面地將傳統歌唱比賽節目的製作規格推升至前所未有的境界，一新觀眾耳目。而自第3屆開始，參賽素人的海選範圍更擴及海外地區，嚴格徵選而來各地優秀的參賽選手，不僅增添激烈的賽事氣氛，同時也為這個節目締造極為可觀的收視率與媒體聲量。

除了實力堅強的參賽選手PK外，該節目的另外一大特色就是延攬高知名度的業內人士擔任評審的工作。除了七屆長駐的袁惟仁、*黃韻玲、鄭建國之外，張宇、黃小琥、*伍思凱、陳子鴻、康康、左安安、黃大煒、陳建寧、游鴻明、林志炫〔參見優客李林〕、洪敬堯等知名的臺前幕後音樂工作者，都曾在受邀之列。評審間的逗趣互動，以及熟悉流行音樂生態、中肯而又專業的賽後評語，不僅創造節目的獨特亮點，更成為觀眾每周收看節目的一大誘因。此外，歷屆節目先後與➕華研、➕台灣環球唱片、➕索尼以及➕華納等各大唱片公司合作，

自節目脫穎而出的參賽選手，即可能擁有發片機會，和節目所提供的高額優勝獎金，大大的增加了各界優秀選手參賽的意願，而讓節目內容更具可看性。

「超級星光大道」播出期間，屢屢創造音樂與影視話題，許多為人遺忘的經典金曲，因參賽選手的翻唱而再次走紅，而節目所培育出來的「星光幫」歌手，蔚成一股歌壇不容忽視的新聲勢力，替長期低迷的華語唱片市場注入新血及活水，凡此種種，均讓其成為近年難得一見的高收視率綜藝節目。優質的節目內容更屢獲金鐘獎評審的青睞，不僅多次入圍，節目本身以及主持人陶晶瑩更榮獲第42屆「娛樂綜藝節目獎」以及「娛樂綜藝節目主持人獎」之殊榮，成績斐然。（凌樂林撰）

陳芬蘭

（1948 臺南）

*流行歌曲演唱者，臺南人。從小隨著父母在新北三重長大，念幼稚園時，家人發現她有歌唱天分，送她去學習舞蹈。陳芬蘭的大哥很喜歡唱

歌，是大學合唱團的男低音，教她唱〈野玫瑰〉、〈散塔露琪亞〉之類的外國歌曲，陳芬蘭居然唱得有板有眼。八歲那年，參加歌唱比賽，以一首〈落花淚〉獲得季軍，之後，就經常參加歌唱比賽，獲得不少冠軍。九歲還就讀臺北市永樂國校時，於臺南*亞洲唱片公司首次灌錄翻自日本歌曲的*〈孤女的願望〉，準確抓住歌聲中憨厚的感情，推出後一炮而紅。電影公司趁著這股熱潮，立刻邀她主演同名電影，並隨片登臺。〈孤女的願望〉記載著當年臺灣由農業轉向輕工業時代的鄉情往事；在緩緩的社會流動過程中，撼動不少離鄉背井的遊子；藉著那個只有九歲小女孩的歌聲，尋求心靈的慰藉和補償。當時，許多人家就擠著拼裝的耕耘機趕來看她表演，臺下的觀眾坐得滿滿

的。之後，陳芬蘭又唱了〈快樂的出帆〉、〈英語教室〉等輕快歌曲，臺語歌曲被她天真、活潑的童音，帶至一個賞心、快樂的境界。〈孤女的願望〉聽起來雖然像首悲歌，但感覺上仍然給人無限的希望；這首歌也跨越了省籍的鴻溝，不少戰後隨政府來臺的外省同胞，在了解歌詞含意後，會不自覺地想起留在大陸的妻兒。陳芬蘭小學畢業後第二年，赴日進修，並轉往香港完成中學學業，以補償失學的童年。等學業告一段落，才正式在日本錄音出唱片，她是當年最早赴日發展的歌手之一。後因祖母過世，回臺奔喪，發現國內唱片業正蓬勃，幾經考量，決定留在故鄉發展。之後從臺語歌壇轉向華語歌壇，陸續灌錄《淚的小花》、《莫待失敗徒感傷》與《幾時再回頭》等唱片，其中的〈幾時再回頭〉、〈情人再見〉、〈淚的小花〉都成為紅極一時的流行歌曲。1972年，*翁清溪為陳芬蘭寫了*〈月亮代表我的心〉及〈夢鄉〉這兩首膾炙人口的歌曲。然而急欲離開歌唱圈的陳芬蘭，等唱片一錄好，即離臺赴美讀書，沒有宣傳助陣。婚後定居在日本的她，為了讓人了解臺灣歌謠的演變，2001年與*楊三郎的高徒紀利男合灌了《楊三郎、台灣民謠交響樂章紀念專輯》，有系統的介紹臺灣歌謠的發展。陳芬蘭在東京組織一個歌友俱樂部，以教唱會友，將豐富的歌唱經驗傳遞給喜愛唱歌的朋友。（張夢瑞撰）參考資料：31

陳建年

（1967 臺東）

卑南流行歌手，族名 Pau-dull，出生於臺東卑南山下，國中二年級時順應 *校園民歌潮流，

跟哥學吉他，高中組織民歌樂團「四弦合唱團」，常參加⊕救國團演唱會或巡迴服務隊活動，在臺東小有名氣，當時已開始創作。後從事警察一職，仍持續創

作。曾獲 2000 年第 11 屆金曲獎（參見⊜）最佳作曲人獎與最佳國語男演唱人獎；2007 年第 18 屆金曲獎演奏類最佳專輯製作人獎。已發行《海洋 ho-hi-yan ocean》（1999），《海有多深 How Deep is the Ocean》（2000），《勇士與稻穗──陳建年 & 巴奈現場演唱會實況》（2001），《大地 Mother Earth》（2002），《陳建年──東清村 3 號》（2006）與《pongso no Tao 人之島》（2021）等專輯。

陳建年受校園民歌影響，創作多用吉他彈奏，並自己演唱。旋律除有校園民歌影子，也受部落老人與外公陸森寶〔參見⊕BaLiwakes〕影響。他創作的小調歌曲，有陸森寶音樂的影子，但他在傳統基礎下融入現代感，使他的歌容易被接受，此外有些歌融入藍調吉他技巧或爵士〔參見爵士樂〕及 *搖滾樂節奏，也讓他的音樂風格多樣化。

陳建年的歌曲歌詞上，有純母語、純國語及母語加國語三種；旋律方面，有全新創作，有傳統卑南歌謠搭配流行樂器伴奏，以及創新與傳統旋律融合的曲調三種；創作形式上，則有專門為音樂創作或為電影配樂而寫的兩種。其電影配樂作品《東清村 3 號》（2006）榮獲第 18 屆金曲獎演奏類最佳專輯製作人獎，《黑熊森林電影原聲帶》（2018）則在第 30 屆金曲獎獲得演奏類最佳專輯製作人獎。其作品從傳統出發，將族人音樂融合自我創新旋律、搭配吉他等樂器的伴奏，寫出卑南音樂風的新曲，也創造出個人獨特風格〔參見原住民流行音樂〕。2022 年，陳建年以專輯《pongso no Tao》獲得第 33 屆金曲獎最佳原住民語專輯獎。（林映臻撰）參考資料：12, 80, 116

陳君玉

（1906 臺北大稻埕－1963.3.4 臺北）

日治時期 *臺語流行歌曲作詞者，並廣泛參與唱片界流行歌的幕後製作，筆名有君玉、鄉夫、陳鄉夫等。幼年失學，年少時當過小販、布袋戲班學徒，後來進入印刷廠擔任撿字工，並曾遠赴中國的山東、東北，在日人經營的報社工作，由於長年在印刷工廠，並勤於自學，

培養深厚的文學基礎，1930年代活躍於文學界，尤其擅長寫作詩詞，大量發表於文藝雜誌及唱片公司，並參與流行歌製作，大戰期間本土流行歌沉寂，曾設塾教授北京話，戰後繼續開設補習班，主持兒童雜誌，並擔任《臺北市志》的纂修，後因肝癌與世長辭，享年五十八歲。陳君玉的歌詞創作題材豐富，他發表的〈蓬萊花鼓〉、〈摘茶花鼓〉等，開創本土流行舞曲的輕鬆歌路，〈逍遙鄉〉、〈風動石〉等別具文學的寫意色彩，特別具有開創性。至於他在唱片公司的工作，自1933年的 *古倫美亞唱片組成的文藝部開始，先後主持⊕博友樂、⊕臺華、⊕日東等唱片公司的流行歌文藝工作，其獨到眼光，對1930年代歌壇的發展發揮莫大績效。1935年歌壇人士組成 *臺灣歌人協會時，便奉陳君玉為要角，推舉他為協會議長，可說是臺灣第一代流行歌發展的關鍵人物。（黃裕元撰）參考資料：69, 120

陳明章

（1956.7.4 臺北北投）

*臺語流行歌曲詞曲創作者、演唱者、製作人與電影配樂工作者。生長於北投，受當地豐富的臺灣傳統音樂及戲劇表演之影響，例如南管〔參見●南管音樂〕、北管〔參見●北管音樂〕以及歌仔戲（參見●）、布袋戲（參見●）等，再加上北投發達的特種行業中盛行的 *那卡西音樂，兩者皆成為他所熟悉的音樂。國中時期開始接觸吉他，高中時苦練吉他技巧，繼而受到臺灣傳統音樂啓發，創新模仿月琴（參見●）及三絃（參見●）定弦等特殊調弦吉他演奏。1970年代受 *校園民歌風潮影響，又因 *楊祖珺演唱 *李雙澤的 *〈美麗島〉等歌之故，亦開始嘗試寫歌。退伍後，在偶然機會中聽到陳達（參見●）〈思想起〉〔參見●【思想起】〕的月琴彈唱，大受感動。陳明章表示：「陳達的歌聲直指人心，發現自己的過去原來少了什麼，就是對土地的情感，對本土文化的反省。」因石碇地方耆老述說二二八事件，更加讓他了解到臺灣有許多撼動人心的故事。就在這樣的體驗之中，陳明章一步一步從寫歌出發，延伸

至電影配樂、音樂製作，以音樂來關懷他所愛的土地。

在歌曲創作方面，第一首臺語創作歌曲〈唐山過台灣〉，為描述祖先渡海來臺的心情，之後更以〈紅目達仔〉來紀念陳達對他的音樂啓發。1987年臺灣解嚴，時任 *四海唱片公司製作助理，並與王明輝、陳主惠、林暐哲等人組成 *黑名單工作室，出版 *《抓狂歌》專輯，以創新的流行元素來寫作臺語流行歌曲，歌詞對當時社會現象針砭反省：〈計程車〉、〈阿爸的話〉寫出當時人民生活的景況，而〈民主阿草〉一歌更以諷喻萬年國會、批判政府的犀利詞句獲得知識分子間的好評。1990年發行《陳明章的音樂：現場壹》，九首歌曲全是陳明瑜寫詞，陳明章作曲，從夜市街景到家中喝酒的老爸，既熟悉又疏離的記憶場景，經由自彈自唱的方式，散發質樸的城市鄉愁；同年，又與「拆除大隊」合作，以搖滾顛覆歌仔戲唱腔的《戲螞蟻》，引起巨大的關注，也使他成為解嚴後最具代表性的臺語創作歌手之一。1993年又寫了 *〈伊是咱的寶貝〉，同年因喝酒過多造成酒精中毒，同時引發憂鬱症。經過兩年的調整，於1995年又寫下膾炙人口的 *〈流浪到淡水〉。這首紅遍全臺的歌曲，不僅是陳明章回應他成長的北投之那卡西音樂，更是有感於盲人歌手金門王與李炳輝走唱人生的無奈和悲苦所完成的作品，此曲獲得1998年第9屆金曲獎（參見●）流行音樂作品類最佳作曲人獎。1999年後，陳明章的多張個人專輯創作的曲風更加廣拓，原本合作的 *魔岩唱片公司因諸多原因停業後，陳明章成立「陳明章音樂工作室」獨立發行自己的音樂作品。

在電影配樂方面，1986年與侯孝賢合作的《戀戀風塵》獲得法國南特影展最佳電影配樂獎，創下臺灣首次在國際影展獲得電影配樂獎的紀錄。從此，侯孝賢的電影多為陳明章所配

樂，例如 1993 年《戲夢人生》也獲得比利時法蘭德斯影展最佳配樂。1996 年，與日本新導演是枝裕和合作的《幻之光》，亦獲得日本每日映畫最佳電影配樂獎。

於繁忙創作的同時，陳明章仍在臺灣各地尋找值得譜寫歌曲的題材。2006 他多次南下恆春尋找當地民間藝人朱丁順（參見●），學習其演唱與演奏技巧，並出版其田野調查音樂紀錄《卜聽民謠來阮兜》（2007，臺北：陳明章音樂工作有限公司發行）。陳明章立根於臺灣社會的各種音樂創作與歌詞題材，從《戀戀風塵》、《戲夢人生》的電影配樂，到〈伊是咱的寶貝〉（1993）、〈流浪到淡水〉（1995）等歌曲，深刻反映出吾土吾民的心聲。從解嚴後流行音樂逐漸擺脫政治影響，到全面回歸市場機制之商業考量，陳明章無疑是當中的異數，執著於自己理想中的音樂創作，為近三十年來最具代表性的音樂創作者之一。（徐玫玲撰）參考資料：74

陳秋霖

（1911 臺北社子－1992.1.15 臺北）

*臺語流行歌曲作曲者。畢業於社子公學校（今社子國小）。從小受經營雜貨店的父親影響，對音樂產生濃厚的興趣。然而，拉得一手好大廣絃（參見●）的父親卻是反對他從事音樂。十七歲時，不告而別跟著戲班到處演出，並與歌仔戲（參見●）師父陳石南與後場前輩杜蚶學習。1933 年進入 *古倫美亞唱片公司，與 *蘇桐、陳冠華一起擔任後場伴奏，並到日本錄製曲盤（唱片）。1935 年，受聘至 ⊕勝利唱片，

但自卑自己只有小學的學歷，因此表示，〈路滑滑〉（勝利唱片）這首由他所創作的歌曲，是借用張福興（參見●）的名字來發表（從目前尚存的唱片上，可看到「張福興編作」的字樣）。1936 年和作詞者 *陳達儒合作，譜寫〈白牡丹〉（1936，臺北：勝利唱片），曲中有許多一字多音的寫法，深受歌仔戲的影響，輕鬆活潑的曲風，直到今天仍是相當受到歡迎的歌曲。兩人合作的歌曲還包括：〈賣菜姑娘〉、〈月夜嘆〉、〈滿山春色〉、〈中山北路行七擺〉（原名為〈悲戀恨〉）。1938 年與朋友合資成立東亞唱片公司，出版《夜半的酒場》、《可憐的青春》、《戀愛的列車》、《終身恨》、《甚麼號作愛》。唱片雖然銷路不錯，但因二次大戰發生，公司仍是倒閉關門。戰後，陳秋霖與妻子，亦曾是「日軍勞軍團」主唱的鄭寶珠，定居在臺北市庫倫街。由於精通各種傳統樂器，遂開辦「陳秋霖國樂研究社」，教授樂理和樂器演奏，同時也成立兼具樂團與歌手的「新臺灣研究社」至全臺演出。1952 年，在臺北市涼州街開設勝家唱片工廠，出版唱片。1950 年代期間，臺語電影興盛，陳秋霖為許多電影寫作配樂，也因為這樣的機緣，在 1958 年左右，自己編劇、作曲和導演一部臺語電影《乞食開藝旦》，相當賣座。解嚴之後，數十年來被埋沒的臺語歌曲創作者，隨著臺灣本土文化的受重視而逐漸為人所知。1990 年第 2 屆金曲獎（參見●）頒發特別獎給陳秋霖，表揚他對臺灣 *流行歌曲的卓越貢獻。（徐玫玲撰）參考資料：53

陳昇

（1958.10.29 彰化溪洲）

*流行歌曲詞曲創作者、製作人與演唱者。加入綜一唱片擔任製作助理，參與齊秦、*楊林等歌手之專輯製作，後擔任 *劉家昌的助理。透過 *麗風錄音室老闆兼錄音師徐崇憲介紹進入 *滾石唱片公司製作部，在陸續為 *陳淑樺、*潘越雲等當紅歌手操刀製作唱片後，於 1988 年發表了第一張個人創作專輯《擁擠的樂園》。在專輯封面的燦爛微笑大頭照旁，一排斗大的文

魚說跨年演唱會

案寫著：「如果你覺得我有一點怪，那是因爲我太真實」，爲往後陳昇「音樂頑童」的獨特個人特色定調，在如詩如歌的民謠基調之外，亦增添了搖滾音樂、各地民俗文化元素。陳昇除了發表自己的創作，爲其他歌手製作的唱片也都在水準之上。成立「新樂園工作室」之外，更一路上對諸如*伍佰 & China Blue、亂彈樂團等後進提攜不遺餘力，帶著樂團在各地巡迴演出，厚植實力經驗，也把*搖滾樂的種子融入流行音樂之中，並隨樂迷越來越多而散播開來。由吉他手楊騰佑、貝斯手趙家駒所組成的「恨情歌」，是陳昇的固定演奏班底，即使成員後來歷經更迭變動，「恨情歌」的團名始終不變。1992 年起的「新寶島康樂隊」這個組合，陳昇開始將自己的創作作了某程度的區隔，把對於土地的情感、民間生活的關懷，抒寫入歌，亦將臺語歌詞融入個人創作當中，以搖滾樂的獨特詮釋，將流行音樂更多元化。而「新寶島康樂隊」的另一成員黃連煜則以客家話和臺語創作，聯手擴展了「新臺灣歌」的版圖，之後再加入第三位鄒族成員阿 Von（陳世隆），不僅限於對閩南文化的追本溯源，更創造出只要居住在寶島上，都能攜手化解消弭族群對立仇恨的快樂歡聚願景，可謂後來*台客搖滾與「新台客論述」回溯歷史文本發展脈絡時，最重要的團體及作品之一。除了伍佰、亂彈之外，陳昇亦以製作人的身分持續扶植培養臺灣眾多獨立樂團，包括小護士、教練樂團、霓虹樂團等。1997 年發表的《美麗新樂園》合輯和 2005 年發表的《All Star 我華麗的搖滾夢》合輯，即是兩個不同階段提攜新人的成果。陳昇從 1994 年底開始，每年的除夕在臺北國際會議中心、臺北新舞臺、臺灣大學（參見❸）、小巨蛋體育館等場地舉辦跨年演唱會，至今已成爲例行性大型演唱會活動。（杜昇鋒撰）

陳淑樺

（1958.5.14 臺北）

*流行歌曲演唱者。1967 年，年僅九歲的陳淑樺於天使唱片公司錄製單曲，不久則正式加入*五虎唱片公司，成爲尤家班的一員（有別於*文夏的文家班），以尤萍爲藝名開始籌劃個人專輯。

《女人心》專輯封面

同年，陳淑樺與江蕾共同錄製名爲《唱歌成名》的臺語專輯，而其中〈水車姑娘〉即爲陳淑樺初試啼聲的個人專輯歌曲。至此，陳淑樺以童星身分正式踏入歌壇。1973 年加入*海山唱片並隨後兼❖華視基本歌手，成爲❖華視開臺不久後的駐臺歌手。同年，發行個人首張專輯《愛的太陽》，不過因爲歌壇正開始流行*校園民歌，非屬校園歌手的陳淑樺並未受到真正矚目。雖然如此，被歸屬於頗具演唱實力的陳淑樺，仍於 1970 年代出版了《美麗與哀愁》、《自由女神哭泣了》等數張專輯。1979 年發行的《自由女神哭泣了》雖仍屬情歌專輯，不過因發行時機適逢中華民國與美國斷交，故該專輯以專輯內唯一一首反美歌曲作爲專輯名稱，以影射臺灣所受的不公平待遇。1982 年農曆年前，她發表了與主打歌〈夕陽伴我歸〉同名的個人專輯，並採用快歌慢歌皆有的唱片製作模式，該專輯成爲當年賣座最佳專輯。該年演唱*翁清溪在日本東京獲得 YAMAHA 第 13 屆世界歌謠大賽評審團獎的歌曲〈Promise Me Tonight〉。1983 年跳槽至❖EMI，出版了數張盤面有圖案的彩色 LP 黑膠唱片。1985 年獲得金鐘獎（參見❸）最佳女歌手。1988 年，加入*滾石唱片公司，已經出過兩張專輯的陳淑樺改變曲風，與流行音樂人*李宗盛合作了《女人心》專輯。該專輯不但引起新生代的年輕歌迷矚目，輯內〈那一夜你喝了酒〉、〈別說可惜〉於臺灣首先引進的 Pop 新流行歌曲路線，成爲華人流行歌曲主流。1989 年發行的《跟你說，聽你說》專輯，在李宗盛、黃建昌與李正帆三位音樂製作人合

作之下，主打歌曲＊〈夢醒時分〉充滿現代感，歌詞更是道出都會女性的感情經歷，廣受歡迎，締造臺灣流行音樂史上第一張正式紀錄破百萬銷量的專輯唱片，至今該專輯仍與張學友《吻別》〔參見〈吻別〉〕被視爲臺灣樂壇最賣座的 CD。1991 年 3 月，接續〈夢醒時分〉風格的《一生守候》專輯獲得該年度第 3 屆金曲獎（參見◎）最佳國語歌曲女演唱人獎。1996 年第 7 屆金曲獎亦獲得同樣獎項。之後數年，她與◆滾石合作出品的約十張專輯，其賣座雖然無法超越《跟你說，聽你說》，但仍保持一定的銷售量。另外，她與成龍合作的〈明明白白我的心〉暢銷歌曲，成爲受歡迎的男女合唱歌曲。1998 年，陳淑樺因故淡出演藝圈。（徐玫玲整理）資料來源：103

陳秀男

（1961.2.19 加拿大）

＊華語流行歌曲製作人。出生於加拿大，畢業於臺灣大學（參見◎）大氣科學系。大二那年暑假參加＊金韻獎，初試啼聲即受流行音樂業界矚目，是＊校園民歌時期頗受好評的「木吉他合唱團」成員之一。

他從當兵時開始創作歌曲，同時受到合唱團夥伴＊李宗盛的激勵；李將自己製作的第一張專輯——鄭怡《小雨來的正是時候》寄給當時還在軍中服役的陳秀男，期待他退伍之後加入流行音樂〔參見流行歌曲〕的行列。

由於對流行音樂的嚮往和熱忱，陳秀男放下出國念書的目標，加入◆喜瑪拉雅唱片，正式進入流行音樂產業，並於 1980 年代加盟＊飛碟唱片擔任音樂製作人，首張製作專輯爲葉歡《放你的眞心在我的手心》。此時臺灣進入華語流行音樂的極盛期，陳秀男與陳大力的創作搭檔負責◆飛碟百分之九十以上專輯的製作和主

打歌，幾乎首首主打、曲曲都紅，創作才華受到市場肯定，打造出無數流行天王、天后及眾多膾炙人口的專輯。

這位華語流行音樂的幕後舵手，耕耘臺灣流行歌壇三十餘年，創作及製作作品極繁，代表作包括：＊張雨生〈大海〉、葉蒨文〈瀟灑走一回〉、葉蒨文與林子祥〈選擇〉、＊小虎隊〈青蘋果樂園〉、郭富城〈對你愛不完〉、林憶蓮〈愛上一個不回家的人〉、劉德華〈眞情難收〉等。1992 年以〈瀟灑走一回〉獲金鼎獎（參見◎）唱片類最佳作曲人獎、第 4 屆金曲獎（參見◎）最佳作曲人獎；1994 年以劉德華《一生一次》及郭富城《夢難留》兩張專輯分別獲得《中時晚報》「唱片評鑑大獎」年度十大專輯製作人獎。

2009 年之後，由於深感流行音樂產業人才斷層嚴重，陳秀男自組製作團隊、成立公司，希望從創作中孵育音樂新血，全力培養幕後菁英，期盼再爲歌壇創造出影響力廣大的歌曲。（熊儒賢撰）

陳揚

（1957.9.26－2022.11.13）

電影配樂作曲家。五歲學琴，十二歲開始創作，十五歲於臺北中山堂（參見◎）開第一場鋼琴發表會。畢業於中國文化大學（參見◎）音樂學系西樂組，主修理論作曲，副修鋼琴與打擊樂器，先後師事李志傳（參見◎）、許常惠（參見◎）、林運玲、張彩湘（參見◎）、蕭滋（參見◎）、包克多（參見◎）等人。嗣後赴美音樂學校 Dick Grove School 進修廣告、音樂以及電影配樂、編曲和電子合成。返臺後展開個人音樂創作生涯，包括廣告、電影、劇場配樂等。1988 年成立比特音樂製作公司從事音樂製作。經由導演陳坤厚帶領進入電影界從事配樂。近年來多從事舞臺劇的音樂配樂，與綠光劇團以及雲門舞集〔參見◎林懷民〕等劇團合作。1985 年開始從事電影配樂，並以陳坤厚的電影《結婚》首次拿下第 22 屆金馬獎最佳原著音樂獎項，1987 年以〈桂花巷〉獲得第 24 屆金馬獎最佳電影插曲，1989 年以〈魯冰花〉

獲得第26屆金馬獎最佳電影插曲。

電影配樂：

《卻上心頭》（1982）、《血戰大二膽》（1982）、《竹劍少年》（1983）、《笑匠》（1985）、《結婚》（1985）、《桂花巷》（1987）、《陰間響馬，吹鼓吹》（1988）、《落山風》（1988）、《春秋茶室》（1988）、《感恩歲月》（1989）、《魯冰花》（1989）、《我的兒子是天才》（1990）、《客途秋恨》（1990）、《上海假期》（1991）、《巧克力戰爭》（1992）、《'94獨臂刀之情》（1994）、《念念》（2015）。

舞蹈、劇場音樂：

現代戲劇《天堂旅館》（1987）、《尋找關漢卿的三個女人》（1988）；綠光劇團的《領帶與高跟鞋》（1994）、《盲點與剪接》（1994）、《都是當兵惹的禍》（1995）、《結婚？結昏！》（1997）、《領帶與高跟鞋 Part II—同學會》（1998）；無垢劇場的《醮》（1995）；太古踏舞團的《詩與花的獨言》（1993）；當代傳奇劇場的《奧瑞斯提亞》（1995）；田啓元的《甜蜜家庭》（1995）。（陳麗琦整理）資料來源：105

陳盈潔

（1953 新竹）

*流行歌曲演唱者，就讀臺中市新民商業職業學校（臺中市私立新民高級中學前身）時，以業餘歌手身分在萬象俱樂部駐唱，開始演藝生涯。半年後，轉至臺北金龍酒店駐唱，從此活躍於臺北各大駐唱餐廳及酒店，一年後，受黃俊雄（參見●）邀請為布袋戲（參見●）中的女主角「無名姬」演唱主題曲〈春風〉。1976年*海山唱片為她出版第一張華語唱片《春風》，之後總共在⊕海山出版了15張華語唱片。1982年陳盈潔加入⊕鄉城唱片公司，出版第一張翻唱臺語專輯《心事誰人知》，以獨樹一格的詮釋方式，成為臺語歌壇代表性女歌手。個人第一首臺語歌曲代表作〈期待再相會〉，掀起了臺語歌壇男女對唱的潮流。她的《天涯找愛人》、《錯誤的愛》、《必巡的孔嘴》、《風飛沙》、《毛毛雨》等專輯都相當受到歡迎。1992年陳盈潔發表歌唱生涯代表作

*〈海海人生〉，經由成熟洗鍊的詮釋，不但讓歌曲廣受歡迎，也確立了其在臺語歌壇的地位。其後更有一連串的專輯出版：1994年《野花》專輯，1998年《潔聲摯愛》精選，2001年《我愛我的歌迷》專輯，2003年《破浪人生》專輯，與2007年《天有打算》專輯。（施立撰）參考資料：67

陳志遠

（1950.2.16 桃園—2011.3.16 臺北）

*華語流行歌曲編曲家、作曲家，生平創作超過千首音樂作品，其中包含許多暢銷金曲，封號有「編曲大師」、「音樂教父」等，友人戲稱他為「音樂怪博士」。

陳志遠出生於桃園，雖然不曾接受正統科班音樂教育，但在家人熱愛古典及西洋流行音樂的耳濡目染下，對音樂培養出濃厚興趣。中學輟學後曾自組樂團，並在1970年代進入臺中元帥大飯店的第一俱樂部擔任樂手，開始接觸電子琴，期間結識同在俱樂部打鼓的*黃瑞豐，之後更透過其介紹，加入由*翁清溪領導的湯尼大樂隊，陸續以樂手身分參與流行音樂錄音與製作工作。

陳志遠在*校園民歌時期擔任多首歌曲的編曲工作，1978年*鳳飛飛《一顆紅豆》專輯的〈菊花〉一曲是他首次創作民歌以外的編曲作品，進而正式踏入華語流行音樂的編曲與製作。

1980年代，陳志遠受不同的唱片公司委託編曲，1983年底以《搭錯車》電影原聲帶，與*李壽全共同獲得金馬獎最佳原作電影音樂獎；1980年代後期，他與*飛碟唱片簽約，成為其專屬音樂人，其中與搭檔作詞人陳樂融合作許多歌曲。1990年代港星大量進入臺灣【參見港星風潮】，陳志遠為香港男歌手鍾鎮濤其生涯中眾多著名歌曲，以及同一時期叫好又叫座的

香港女歌手林憶蓮〈愛上一個不回家的人〉一曲編曲。1992年，他成立「熱帶音樂工作室」，積極說服 *歐陽菲菲重回歌壇，並爲她打造〈擁抱〉、〈感恩的心〉等歌曲。1990年代中期，陳志遠加入原 ✚飛碟唱片班底創立的 ✚豐華唱片後，發掘當時在餐廳駐唱的歌手 *張惠妹，且爲她與 *張雨生作曲寫下〈最愛的人傷我最深〉一曲，作爲她初試啼聲的作品，日後與其合作不斷。

陳志遠作風低調，極少出現在媒體上，即使露面也常拒絕拍照或受訪。迫不得已要上專輯封面時，也刻意戴著墨鏡、帽子以保持隱密。他的編曲不僅豐富多樣，且音樂性飽滿，更驚人的是他以快手著稱：據說他寫給 *蔡琴的名曲〈最後一夜〉，僅花了15分鐘編曲，而且是在車上完成。陳志遠曾獲2003年金曲獎（參見●）最佳編曲人獎及2008年金曲獎特別貢獻獎。

2004年發現罹患大腸癌，此後持續進出醫院治療。在與病魔奮鬥七年之後，不幸於2011年3月16日病逝於臺大醫院，享壽六十一歲。逝世後，陳志遠的遺孀、好友、流行音樂界各大協會以及曾與他合作的音樂人，在同年12月10日舉辦「如果有一天我不在，樹在──音樂人陳志遠紀念演唱會」，邀請歌手、幕後編曲與樂手等演繹陳志遠的經典作品，表達流行樂壇對他的無上懷念與致敬，也藉著回顧臺灣流行音樂黃金年代的精采故事，追憶這位音樂界的傳奇人物。2021年，*臺北流行音樂中心主辦「音樂怪博士──陳志遠特展」，以十三個展區重現陳志遠的編曲生涯與臺灣流行音樂的歷史脈絡，同時出版《陳志遠的音樂宇宙──不褪色的音符》特展專書，該書是現今記載陳志遠生平最完整的紀錄。（秘淮軒撰）參考資料：16

陳達儒

（1917.2.10臺北萬華─1992.10.24臺北）

*臺語流行歌曲作詞者。本名陳發生。日治時期（約1935年）✚勝利唱片（參照附錄「日治時期臺語流行歌曲唱片總目錄」）因爲出版一系

列流行歌曲，而在市場上佔有一席之地。當時任職於該唱片公司的陳達儒，有著私塾漢學的文學基礎，積極寫作歌詞，尤其是1936至1937年間，臺灣流行歌曲的出版相當蓬勃，在那一年紅極一時的歌曲，幾乎都是出自其所寫的詞。1937年，二次大戰爆發，唱片業因此大爲蕭條，陳達儒前往警察專科學校就讀，畢業後擔任警察，直到二二八事件後，才辭去警察職位。戰後，陳達儒曾經以「新臺灣歌謠社」的名義發行歌仔簿（參見●），隨賣藥團或歌舞團全臺推銷，前後共出版十餘本。1950年代中期後，臺語流行歌曲的發展慢慢因政治上的因素而趨於萎縮，陳達儒遂鮮少從事寫詞，改爲從商，亦有不錯的發展。晚年因癌症病逝於臺北馬偕醫院，享年七十六歲。陳達儒與許多流行歌曲作曲者合作，創作出至今令人低迴不已的優秀歌曲，例如 *姚讚福的〈心酸酸〉（1936，臺北：勝利唱片）與〈悲戀的酒杯〉（1936，臺北：勝利唱片），*蘇桐的〈雙雁影〉（1936，臺北：勝利唱片）、〈青春嶺〉（1936，臺北：勝利唱片）、*〈農村曲〉（1937，臺北：日東唱片）與〈青春悲喜曲〉（1950，臺南：亞洲唱片），*吳成家的〈阮不知啦〉（1938，臺北：帝蓄唱片）與〈港邊惜別〉（1938，臺北：帝蓄唱片），*陳秋霖的〈白牡丹〉（1936，臺北：勝利唱片），*許石的 *〈安平追想曲〉（1951）等，甚至日治時期難得的女作曲者郭玉蘭的〈南京夜曲〉（1938，臺北：帝蓄唱片）亦是出自陳達儒之手。陳達儒一生寫過的歌詞超過300首，流傳至今的歌曲也不下50首，與 *周添旺並稱臺語歌唱界的兩大好筆。其書寫的臺語歌詞在流暢之間蘊藏詩韻的美感，應與自幼接受良好的漢文教育有深遠的關係。這樣傑出的典範使他在1990年獲得第1屆金曲獎（參見●）特別獎。（徐玫玲撰）參考資料：33, 53

純純

（1914 臺北－1943.1.8 臺北）

臺灣第一代 *臺語流行歌曲演唱者，爲日治時期最出名的歌星，本名劉清香。十三歲加入歌仔戲班〔參見 ●歌仔戲〕學唱戲，因其不僅扮相俊美，又有極好的歌聲，所以成爲當紅小生。1932 年，電影《桃花泣血記》〔參見〈桃花泣血記〉〕的同名宣傳歌由其擔任演唱，因爲歌曲廣受歡迎，成爲 *古倫美亞唱片公司的專屬歌手，社長 *栢野正次郎因其講話聲音非常甜美，個性文靜，就給她取名爲純純；而在錄製歌仔戲時，則用本名清香，或是使用藝名「梅英」，以做不同歌曲類型的區隔。純純演唱過許多著名的歌曲，包括 *〈月夜愁〉、*〈望春風〉、*〈雨夜花〉、〈落花吟〉、〈送君曲〉等，可以說是日治時期最紅的歌星，亦是與 *愛愛一樣，能夠同時灌錄臺語流行歌曲與歌仔戲的兩棲歌手。1937 年中日戰爭爆發，當時的唱片公司重新調整內部人事和發片計畫，她也在這一年離開 ●古倫美亞，轉入 ●日東唱片公司。之後感染肺癆第三期，1943 年病情加重而過世，得年二十九歲。（徐玫玲撰）

春天吶喊

即爲墾丁音樂祭，搖滾樂團演唱活動。1995 年 4 月由居住在臺中的美籍人士 Jimi 和 Wade，以及一部分地下樂團一起於墾丁舉辦的音樂祭，原意是一群認識、喜歡玩音樂的好朋友之私人聚會，卻由於往後數年參加者人數增加，演變成常態性的活動。基本上參加活動的樂團需要有「音樂原創」的特性。許多後期已知名的搖滾樂團都曾在未出名前於此演出，如：*五月天、*四分衛、旺福等，2007 年也新增流行音樂界藝人在此演出，如：柯有倫、黃立行等。此外，也有許多國外的搖滾樂團會專程來臺參與此活動。顯見在舉辦多年後，春天吶喊已經變成流行樂界部分人士相當重視的活動。此活動由最早期的舉辦一天，到 2007 年時已變成舉辦四天。音樂祭中也不乏各式手工藝工作坊、異國美食攤位等。由於活動中一小部分人士的販毒與吸毒行爲，讓這個音樂祭和大部分的參與人士都蒙受負面刻板印象之害。此活動一直到 2005 年，都拒絕大型廠商贊助，這點與臺北的音樂祭「*野台開唱」有相當大的不同。但之後，逐漸有贊助商的加入，同時期墾丁地區也有很多場地亦舉辦類似的活動，帶動墾丁的音樂風潮，也使得標榜原創性的音樂演出有更多機會得以讓聽眾認識。（劉榮昌撰）

崔健

（1961 中國北京）

中國 *搖滾樂樂手。出生於中國北京，朝鮮族人。由於父親在北京空軍軍樂隊服務，自小即接受音樂訓練，並曾經擔任北京交響樂隊小號手。1986 年 5 月，崔健參加在北京舉辦的「世界和平年演唱會」，以〈一無所有〉一曲成名；1989 年 2 月，出版第一張個人專輯《新長征路上的搖滾》，引起臺灣唱片業者的重視。同年 3 月，臺灣的 ●可登唱片出版崔健之個人專輯《一無所有》，在此專輯的文案中將中國的搖滾樂形容爲一把刀子，並宣稱「將刀子插在我們的土地上」。此專輯在審查時，審查委員認爲這首歌模仿美國熱門歌曲風格、詞意灰色，演唱技巧令人不敢苟同，但並無不妥，所以仍准出版，然而因崔健無法到臺灣來爲其專輯宣傳，其 MTV 也無法通過審核，引起不少爭議。雖然如此，崔健的歌聲仍然引起臺灣年輕一代的注目，銷售成績相當不錯，此時又值「六四天安門學運」之際，崔健經常前往天安門爲學生演唱並打氣，正是以〈一無所有〉作爲主題曲，他的搖滾音樂帶有抗議及不滿之色彩，更凸顯其獨特地位。1989 年 9 月 24 日，●中視周日的「中視劇場」選用了崔健所唱的〈一無所有〉當作插曲，明顯的違反了當時大陸政策的節目報備作業實施要項，由新聞局廣電處官員簽報議處。

1991 年，崔健在臺灣發行第二張專輯《解決》，再度引起臺灣歌壇重視，但唱片公司多次為他申請來臺，卻因其並非屬於所謂「傳統藝人」或是「傑出藝人」身分，三度遭到教育部打回票，直到 2007 年，崔健才得以來臺參加貢寮的 *海洋音樂祭，並擔任壓軸演出。2022 年，崔健以《飛狗》專輯獲得第 33 屆金曲獎（參見◯）最佳華語男歌手獎，成為金曲獎史上第一位獲得此獎的中國籍歌手。（林良哲撰）

崔苔菁

（1951.11.8 臺北）

*華語流行歌曲演唱者、主持人。山東青島人，自幼學習芭蕾、鋼琴、小提琴。畢業於中國文化學院〔參見◯中國文化大學〕戲劇專科，修習京劇、話劇、舞蹈、電影及人物揣摩等。1969 年大學二年級時參加歌唱選拔，以演唱英文歌曲入選，後經✚臺視導播晏光前發掘參加「歡樂周末」節目，從此躍上螢光幕開始歌唱生涯，並改唱華語流行歌曲。1970 年大學四年級時參與✚臺視首部連續劇《風蕭蕭》演出，後發行第一張唱片《為什麼春天要遲到》，但真正受到矚目則為進入 *麗歌唱片以後，她著名的歌曲，如〈乘風破浪〉、〈但是又何奈〉、〈愛神〉、〈浪花〉等，都是在此時灌錄。其主持✚臺視的「翠笛銀箏」（1970.9.12- 1978.10.1，播出時段為 19:00-19:30），是國內第一個以大自然為外景的歌唱節目，播出後深受觀眾歡迎。舞臺秀的表演更是讓崔苔菁有著「一代妖姬」之稱，舞臺妝扮、歌舞秀、拉小提琴、空中翻滾、默劇等，舞臺魅力具獨特的個人風格，表演時甚至自備燈光、音響等器材，由專人負責舞臺燈光外，還有專屬的和音天使和舞群。1976 年與須偉群結婚，淡出螢光幕，但不久即離異，進入✚華視主持「翠笛春曉」及「歡樂周末」，1983 年主持「夜來香」。崔苔菁以獨特的歌舞與嬌媚的主持臺風成為 1970 年末至 1980 年代的美豔巨星。（賴淑惠整理）

崔萍

（1938 中國哈爾濱）

*華語流行歌曲演唱者。原名崔秀蘭，江蘇江都人，1950 年代初期於香港出道，1956 年與 *顧媚等成為飛利浦唱片公司旗下的首批歌星，成名曲就是多年來成功嶺的熄燈歌〈今宵多珍重〉。後改投百代唱片公司旗下，灌錄了更多經典名曲。早期歌聲嬌嫩，後轉為低沉，1960-1970 年代經常來臺演唱，在臺北的碧雲天、新南陽，高雄的四維廳等 *歌廳客串主唱，甚受歡迎。代表歌曲還有〈夢裡相思〉、〈我有一顆心〉、〈南屏晚鐘〉、〈相思河畔〉、〈昨夜你對我一笑〉等。她的夫婿江宏也是幕後代唱的好手，如臺灣觀眾最熟悉的〈戲鳳〉，「姓朱名德正，家住北京城」就是他的原唱。（汪其楣撰）參考資料：31, 52

D

大大樹音樂圖像

成立於 1993 年的獨立音樂廠牌，聚焦民謠、草根音樂與文化議題，挖掘從在地文化中養成的音樂，傳遞來自土地最真實的聲音。創辦人鍾適芳熱愛音樂，遠赴英國攻讀心理分析碩士學位，回臺後決定創立品牌，致力於歐美主流音樂以外的世界民族音樂推廣工作，引進並製作世界各地的民族音樂，並與客家新民謠音樂人林生祥【參見交工樂隊】、阿美族音樂組合檳榔兄弟、泰雅族音樂人雲力思、琵琶作曲家鍾玉鳳、日本吉他演奏家大竹研等合作，製作出多張獨特的優質音樂作品。

大大樹音樂圖像尊重音樂人與背後的土地文化，除了屢次榮獲金曲獎（參見●）肯定，也數度登上歐洲民謠音樂節及世界音樂排行榜，代表臺灣赴歐、亞各地演出，成為國際認識臺灣音樂重要的一扇窗。其自 2001 年起策劃製作的*流浪之歌音樂節，則以「遷徙」為主題，邀請世界各地的音樂人來臺演出，創造觀眾與音樂家的對話平臺。大大樹計畫從音樂跨界至圖像，拍攝紀錄片《邊界移動兩百年》並製作影片配樂，入圍 2014 年第 16 屆臺北電影節，並獲得 2014 年臺灣國際女性影展臺灣競賽首獎，是華語樂壇中極具理想性格與文化精神的音樂品牌。（陳永龍撰）

大東亞音樂

日本在大戰期間為建立「大東亞共榮圈」，在文化上對東亞各民族之傳統音樂展開調查工作，並出版一系列之唱片及相關書籍。在此思維下，臺灣、朝鮮、琉球也是其音樂調查對象，日本派遣音樂學者前去調查其民族音樂，

並加以研究、分析，甚至出版唱片。

1938 年 11 月，日本政府發表建立「大東亞新秩序」的宣言，強調「日、中、滿三國相互提攜，建立政治、經濟、文化等方面互助連環的關係」。1940 年 8 月，日本首相近衛文麿明確指出「大東亞共榮圈」之名稱，並指明其範圍包括中國、朝鮮、日本、滿洲國、法屬中南半島、荷屬印尼、新幾內亞、印度、西伯利亞東部及大洋洲，而在大東亞共榮圈中，日本、滿洲國及中國為一個經濟共同體，東南亞作為資源供給地區，而南太平洋則為其國防圈。

1941 年 12 月 7 日，日本聯合艦隊偷襲美國珍珠港，並正式對美國宣戰，開始攻擊英、美、法、荷等國在東亞的殖民地，1942 年 11 月即在內閣中設立「大東亞省」，接著就在全面動員下，文化界及音樂界開始研究東亞文化，並出版相關書籍及唱片。1942 年 5 月，日本的《音樂之友》雜誌刊載一篇由田邊尚雄（參見●）撰寫的〈大東亞民族民謠について〉（關於大東亞民族民謠）一文，主張揚棄西洋人對其音樂的優越感，鼓吹研究東亞各民族音樂及作曲觀念，並且成為大東亞的建設之一。同時，由「東洋音樂會」主導並配合⊕勝利唱片，監修委員有田邊尚雄（參見●）、岸邊成雄（參見●）、黑澤隆朝（參見●）、瀧遼一、桝源次郎等人，發行《大東亞音樂集成》專輯唱片，總共出版 12 張唱片，其中包括了インドネシヤ（印尼）、滿蒙、中華民國（不包括滿蒙）、佛印（越南）、泰國、ビルマ・マレー（緬甸）、印度、西南亞細亞等國。1943 年，田邊尚雄出版對東亞各國音樂進行研究、分析的《大東亞の音樂》一書（東京：協和書局）。

1943 年 1 月，日本⊕勝利唱片所屬的「南方音樂研究所」接受臺灣總督府外事部委託及「大東亞省」贊助，派遣桝源次郎、黑澤隆朝及錄音技師組成臺灣民族音樂調查團（參見

●）來到臺灣，調查漢人及原住民之音樂，1943 年 3 月 10 日，桝源次郎在發表調查感想時強調，此一調查關於大東亞共榮圈文化上之貢獻，將在未來加以發表。而黑澤隆朝則表示，在以往都認爲合唱是西洋音樂的獨特表現，沒想到在臺灣高山中的住民，也有以和聲來表現之音樂。黑澤隆朝回到日本之後，將 400 多卷錄音盤整理、分類，並由 ✛ 勝利唱片製作了 26 枚 78 轉唱片，稱之爲《台灣の音樂》，但卻在出版之前遭到美軍空襲轟炸而全部毀損，只有黑澤隆朝手中保存一套試片，1974 年才由 ✛ 勝利唱片公司出版《高砂族の音樂》二張唱片。（林良哲撰）

〈稻香〉

2008 年發行，收錄於 *周杰倫第九張個人錄音室專輯《魔杰座》中的主打歌曲，由周杰倫作詞、作曲、製作，黃雨勳編曲【參見 2000 流行歌曲】。

這首歌曲的原創靈感來自周杰倫的童年生活經驗，歌曲中展現了具有記憶點的旋律吟唱和出色的填詞功力，歌詞以鄉村的景致和人性的單純作爲主軸，曲式以嘻哈【參見嘻哈音樂】與民謠兩種樂風混合，同時在編曲中加入昆蟲的音效，讓人在歌中感受到來自鄉村的清新風味。

〈稻香〉榮獲第 20 屆金曲獎（參見 ●）最佳年度歌曲獎、並獲最佳作曲人和最佳作詞人兩項大獎提名，這首歌爲周杰倫的音樂才華與大衆魅力帶來風格多變的肯定，並成爲當代華語流行天王之一。（編輯室）

〈島嶼天光〉

2014 年由 *楊大正作詞、作曲，滅火器樂團演唱的 *臺語流行歌曲，被廣泛視爲臺灣太陽花學運的重要歌曲之一，2014 年 12 月 30 日由 ✛ 台灣索尼音樂以單曲形式發行【參見 2000 流行歌曲】。

2014 年 3 月 18 日，因爲《海峽兩岸服務貿易協議》的存查爭議，促使學生發起佔領立法院議場的行動，被稱爲「太陽花學運」。隨著

行動規模擴大並開始受到媒體關注，學生團體開始思考能否藉由藝術來凝聚群衆力量；其中由臺北藝術大學（參見 ●）團隊吳達坤、陳敬元等人企劃，提議由滅火器樂團創作歌曲，音樂完成後結合企劃團隊製作「紀實版」與「動畫版」兩支 MV，之後也改編管弦樂版本，滅火器樂團並無償提供〈晚安臺灣〉和〈島嶼天光〉兩首歌曲版權支持學運的民衆非商業行爲使用。〈島嶼天光〉於 2015 年獲得第 26 屆金曲獎（參見 ●）最佳年度歌曲，鼓舞著所有憂心臺灣前途但永不放棄的人，一起守候這個島嶼的天光來臨。（陳永龍撰）

鄧雨賢

（1906.7.21 桃園龍潭—1944.6.11 新竹）

*臺語流行歌曲作曲者。出生於傳統音樂豐富的客家庄。三歲隨父親遷居臺北，1914 年進入臺北艋舺第一公學校（今老松國小）就讀，因班上同學多是閩南人，因此機緣接觸了臺語，對於日後臺語歌曲的寫作，助益良多。

1920 年進入臺灣總督府臺北師範學校【參見 ● 臺北市立教育大學】本科就讀，曾隨音樂老師一條慎三郎（參見 ●）學習鋼琴，1925 年畢業後被分派到臺北日新公學校（今日新國小）擔任訓導（當時教員的稱呼）。1929 年離開教職，前往日本東京進入以創作流行音樂爲重心的歌謠學院深造，學習理論作曲。1931 年返臺後，曾短暫在臺中法院擔任翻譯工作。因受 ✛ 文聲唱片之託，以日語歌詞譜寫〈大稻埕進行曲〉（1932，臺北：文聲唱片）獲得好評，遂於 1933 年被聘爲 *古倫美亞唱片公司，成爲專屬作曲家。受文藝部主任 *陳君玉的賞識，並與作詞者 *李臨秋和 *周添旺合作，創作許多膾炙人口的歌曲，締造臺灣 *流行歌曲的高峰。

第二次世界大戰爆發，流行音樂的創作環境越來越惡劣，故於 1938 年離開臺北前往新竹，在芎林公學校（今芎林國小）擔任教職，並在竹東指導由愛好管樂者所組成的「竹東交響樂團」。1944 年鄧雨賢因肺病和心臟病病逝，得年三十九歲。

在短暫的數年之中，他創作出許多受歡迎的、又最能代表臺語歌曲的經典，例如 *〈望春風〉（1933）、*〈雨夜花〉（1933）、*〈月夜愁〉（1933）、〈一顆紅蛋〉（1933）、〈四季紅〉（1935）、〈碎心花〉（1935）、〈風中煙〉（1935）、〈對花〉（1937）、〈黃昏愁〉（1937）、〈滿面春風〉（1939）等。在太平洋戰爭期間亦寫作了 *時局歌曲，例如 *〈鄉土部隊的來信〉（日文歌名：鄉土部隊の勇士から）、*〈月昇鼓浪嶼〉（日文歌名：月のコロンス）、〈望鄉之歌〉與〈南海的花嫁〉等，以化名「唐崎夜雨」發表。深受臺灣人民喜愛的〈望春風〉、〈雨夜花〉和〈月夜愁〉（參見●拿俄米）也變身成爲雄壯的進行曲，並分別改塡日語成爲〈大地在召喚〉、〈名譽的軍夫〉和〈軍夫之妻〉。總計臺語流行歌約 54 首，日語流行歌曲 7 首（參照附錄「日治時期臺語流行歌曲唱片總目錄說明」）。

鄧雨賢的音樂成爲近半世紀來最令人熟知的臺語歌曲：經歷受壓抑的 1960、1970 年代，鄧雨賢半身紀念銅像於 1984 年月 6 日 1 立於桃園龍潭的大池畔，供後人瞻仰這位傑出的臺語歌曲創作者。（徐玫玲撰）參考資料：50

鄧鎭湘

（1929 中國廣西上思）

歌曲作曲、作詞者、音樂教育及電視製播專業人員。筆名鄧夏。從小就喜歡音樂與詩詞，中學時更喜愛參加各種音樂活動，曾一度想就讀音樂學校，唯遭家庭反對，認爲學音樂是一件沒出息的事情。又因歷經抗日及國共戰爭洗禮，1947 年響應知識青年從軍號召，在海南島投身部隊，1949 年任六十四軍十五師政工隊隊員，執行以歌聲宣慰部隊、提振士氣之任務。1950 年隨部隊來臺後調任少尉連指導員，1951 年興起進修念頭，先後畢業於政工幹校【參見●

國防大學）音樂組第一期（1951-1953，專攻聲樂及作曲）、美國特種戰爭學校心理作戰班及特戰軍官班（1962）、國防語文學校俄文班第五期（1967-1969）。在軍中歷任連指導員、音樂教官、音樂隊隊長及總政戰部音樂參謀官等職（1947-1970），從事軍歌教學、創作及音樂工作策劃與推展工作【參見□軍樂）。1955 年首度參加軍團團歌作曲徵選即獲第一名（何志浩作詞，參見●）；1958 年分別以〈露營歌〉及〈勇士進行曲〉獲得總政治部生活歌曲及軍歌獎項，在軍中服務期間共創作軍歌詞曲 30 多首，尤以〈勇士進行曲〉、〈頂天立地〉，深得軍中、社會、學校喜愛，傳唱至今。〈唱得百花遍地香〉、〈團結在一起〉等歌曲亦廣受歡迎。1970 年退伍後，轉任●華視音樂組副組長、節目部編審、製作人、訓練中心班主任等職（1970-1989）。彼時（1970）即製播安插各種畫面的軍歌節目，堪稱 MTV 概念之先驅；製播●中視「華夏歌聲」節目，推廣 *愛國歌曲（1970-1971）；製播●華視歌聲節目「晚安曲」，選曲嚴謹、格調高雅，寓文藝於歌唱，廣獲佳評，獲教育部頒發社會建設服務獎（1972-1973）；參加教育部及國防部等單位詞曲徵選獎曾十餘次獲獎，尤其教育部年度歌詞徵選連七屆獲獎（1970-1976）；製播「每日一曲」、「每日一星」電視迷你節目（十分鐘以內，爲國內首創）；創作 *淨化歌曲〈把握人生的方向〉，在 1970 年代中期曾風靡電視多年；創作卡通節目主題曲〈北海小英雄〉、〈小天使〉、〈小仙蒂〉等 30 餘首，並撰寫大部分歌詞，於●華視、●臺視播出（1966-1991），爲電視卡通歌曲開拓者之一。

鄧夏創作詞曲包括：愛國、藝術、通俗、軍歌、電視及卡通歌曲等，約 300 餘首，部分並透過影帶、光碟等有聲出版。另有《南窗新詠》之詩詞著作。對於軍中士氣之提振及社會、卡通音樂之推展，貢獻良多。（李文堂撰）

鄧麗君

denglijun
● 鄧麗君

流行篇

D

（1953.1.29 雲林褒忠田洋村－1995.5.8 泰國清邁）
*流行歌曲演唱者。本名鄧麗筠，以 Teresa Teng 之名爲國際所熟悉。父親是軍人，母親爲公務人員，排行第四，爲家中唯一的女兒。1960 年舉家搬遷至臺北縣蘆洲鄉（今新北市蘆洲區），就讀蘆洲國校期間，即展現歌唱天賦，經常參加學校的晚會表演。1961 年受「九三康樂隊」二胡手李成清的音樂啓發，經常參與公演，累積舞臺經驗。1963 年 8 月，參加中華電臺的黃梅調歌唱比賽，以〈訪英台〉勇奪冠軍。1965 年進入三重金陵女子中學就讀，1966 年利用課餘期間參加正聲廣播公司的第一期歌唱訓練班，受*翁清溪的教導，三個月後以優異成績畢業，後來前往臺北東方歌廳駐唱，極受歡迎，之後第一酒店、夜巴黎歌廳、七重天歌廳紛紛邀請其演唱。由於她年紀小以及清秀的長相，贏得「娃娃歌后」的稱號。同年，參加金馬獎唱片公司舉辦的歌唱比賽，以〈採紅菱〉奪得冠軍。後因演唱和學業兩相衝突，於初中二年級休學，開始職業的唱歌生涯。

從 1960 年代末，鄧麗君甜美的外型與輕盈細緻的歌聲逐漸征服了衆多聽衆。1967 年，在宇宙唱片公司灌錄第一張唱片《鄧麗君之歌——鳳陽花鼓》；1968 年，參加歌唱製作人*愼芝的電視歌唱節目*「群星會」，開始在電視臺嶄露頭角；1969 年主持「每日一星」節目，被譽爲天才女歌星；同年 10 月，主唱臺灣史上第一齣自製連續劇《晶晶》的主題曲；1969 年末更在東南亞各地舉行巡迴演唱，並當選香港最年輕「白花油慈善皇后」。1970 年起，跨足電影演出，參加宇宙公司拍攝的《謝謝總經理》，之後尙演過《歌迷小姐》及《天下一大笑》兩部電影。1972 年開始和香港麗風唱片公司簽約，前後共錄製了 22 張唱片，同年並當選爲香港十大最受歡迎歌星。1973 年到日本發展，與渡邊公司簽約，並與寶麗多機構合作唱片發行，推出首張日本專輯《無論今宵或明宵》；1974 年再推出個人專輯，一曲〈空港〉獲得日本音樂祭「銀賞」與「最佳新人歌星

賞」，奠定發展的基礎，並於之後的數年獲得許多重要的獎項，名聲直逼較早到日本發展的*翁倩玉與*歐陽菲菲。1975 年加盟香港寶麗金唱片公司，推出《島國之情歌第一集：再見我的愛人》，1976 年首次在香港「利舞臺」舉辦大型個人演唱會。1979 年因假護照風波赴美進修，首次在美加地區辦個人演唱會，1980 年於美國紐約林肯中心演出，創下華人歌星在當地演唱的首例；同年榮獲臺灣金鐘獎（參見●）最佳女歌唱演員獎，並於香港發行首張粵語專輯《勢不兩立》，一推出即獲白金唱片；1981 年在香港連獲五張白金唱片，刷新香港歷屆金唱片紀錄，並返回臺灣勞軍、錄製臺灣電視公司「君在前哨」特別節目，被封爲「永遠的軍中情人」。1982 年在香港灣仔伊利莎白館舉辦個人演唱會。1983 年歌唱事業邁入第十五年，並於香港紅磡舉行個人演唱會；推出粵語專輯《漫步人生路》及以唐詩宋詞爲主題的《淡淡幽情》專輯。1984 年在臺灣中華體育館舉辦「從歌十五年——十億個掌聲」個人演唱會，同年當選臺灣「十大傑出女青年」。1984 年推出歌曲〈償還〉，於日本獲得「全日本有線放送大賞」，1985 年以〈愛人〉一曲再度獲得「全日本有線放送大賞」，並首度入圍「紅白歌合戰」，1986 年以單曲〈時光自身畔流逝〉一曲，獲「全日本有線放送大賞」、「唱片大賞金賞」，並再度入選「紅白歌合戰」。1987 年推出由日本曲〈時光自身畔流逝〉之中文改編曲〈我只在乎你〉。1980 年代末，鄧麗君在臺灣、香港與日本寫下無一歌手能及的紀錄，同時她的歌聲也在文革後風靡全中國，特別是*〈何日君再來〉一曲，百姓口耳相傳：「不愛老鄧，只愛小鄧」。1991 年第三度入選「紅白歌合戰」；

1993年應✛華視總經理張家驤之邀，錄製「永遠的情人」勞軍晚會，1994年參加✛華視「永遠的黃埔」勞軍晚會，為最後一次在臺公開演出，1995年出席3月23日香港亞視臺慶，是為最後一次在香港露面，5月8日在泰國清邁因氣喘病發而過世，5月11日遺體返抵臺灣，5月28日長眠金寶山「筠園」，受到國葬般的禮遇。

鄧麗君超過百張的專輯唱片，呈現她勇於嘗試不同風格的演唱方式，和切合多種語言的寬廣唱腔，各類型的歌曲只要是經由她詮釋，皆有著鄧麗君式的特殊韻味。由她所唱紅的經典歌曲除了上海時期的華語老歌外，〈海韻〉、*〈小城故事〉、〈甜蜜蜜〉、*〈月亮代表我的心〉、〈淡淡幽情〉、〈香港之夜〉等許多歌曲，精湛的歌藝、溫柔婉約的外型與努力不懈的態度，使她成為真正華人歌唱界的超級巨星。（徐玫玲撰）參考資料：25

電視臺樂隊

臺灣在1950年代受在美軍俱樂部中演奏的爵士樂團、來臺表演的菲律賓樂團之啟發，與*鼓霸大樂隊成立的影響，漸漸培養了不少爵士樂隊中各項樂器演奏人才〔參見爵士樂〕。這些樂師因著當時興起的大大小小*歌廳，而有機會幫歌星伴奏，累積現場演出的經驗。1960年代起，隨著三臺無線電視的先後成立，每家電視臺皆製作歌唱節目或綜藝節目，因此，三家電視臺都需要現場伴奏的樂隊。而編制基本上採標準的爵士樂團，以管樂器為主

楊水金指揮臺視大樂隊

軸，包括薩克斯風、小喇叭、伸縮喇叭，輔以節奏性較強的樂器，包括貝斯、吉他、鼓和其他打擊樂器等，再加上鋼琴。若要再擴大編制，可佐以弦樂器，加強和聲效果。三家電視臺的樂隊從興盛期至電視高層考量龐大的人事費用、節目逐漸採外包制度，到電子合成樂器成為最節省經費的伴奏樂器等諸多因素的影響之下，而於1990年代後解散，走入歷史。

一、✛臺視大樂隊：臺視成立於1962年4月28日，初期並無專屬樂隊，多是各個歌唱節目從歌廳招兵買馬而成的伴奏小樂團。1967年，成立以古典音樂為主的臺灣電視公司交響樂團（參見●），但在✛中視和✛華視擁有自己的專屬樂團後，只維持了數年便解散。1971年4月16日，✛臺視與謝荔生所領導的豪華鼓霸〔參見鼓霸大樂隊〕簽約，禮聘其來組織✛臺視大樂隊，並擔任指揮。1974至1977年間，*翁清溪將✛臺視各音樂節目中零散的小樂團，重組為✛臺視大樂隊，並擔任指揮，為✛臺視大樂隊的第二個階段。1977年4月16日後，✛臺視又與*謝騰輝接洽，邀請謝荔生重回✛臺視組團。這個第三階段，以謝荔生擔任團長與指揮，為✛臺視大樂隊之全盛時期，後因謝荔生健康欠佳，由楊水金續任至1999年11月5日樂團解散，著名的節目從早期的「銀河璇宮」、*「群星會」、*「五燈獎」到晚期張菲、*費玉清所主持的「龍兄虎弟」等節目，都可感受到✛臺視大樂隊所展現的專業。

二、✛中視大樂隊：✛中視於1969年10月9日試播。基於現場播出的歌唱節目需要，聘請當時任職於國賓鼓霸的*林家慶為✛中視大樂隊的指揮，並擔任編曲。從最初的「每日一星」樂隊錄音，到現場伴奏的*「蓬萊仙島」、「萬紫千紅」、「歡樂假期」、「你愛週末」、「一道彩虹」和「黃金拍檔」等，甚至是純音樂性的節目如「五線譜」、「仙樂飄飄處處聞」、「飛揚的音符」和「樂自心中來」等，都極具代表性。1999年，林家慶自✛中視退休，三十年歷史的✛中視大樂隊亦隨之解散。

三、✛華視大樂隊：✛華視成立於1971年1月31日。同年*詹森雄受✛華視綜藝組長*駱

明道之託籌組 ✚華視大樂隊，並邀翁清溪擔任團長與指揮，負責 ✚華視所有綜藝性節目樂隊伴奏。不到一年的時間，翁清溪即離職，由詹森雄繼任，且負責編曲工作。2003 年因有線電視臺崛起，節目大多外包，✚華視自製節目「勁歌金曲」（原名「勁歌金曲五十年」）經費縮減，致使節目無法製作而停播，三十二年的 ✚華視大樂隊也因此遭致解散。✚華視大樂隊不但伴隨許多著名的綜藝性節目（負責錄影現場演奏或伴奏），如「綜藝 100」（1970 年代，張小燕主持）、「連環泡」（1980-1990 年代，張小燕主持）、「超級星期天」（1996-2003）、「神仙、老虎、狗」（1980-1982，又名「週末 2100」，*張帝、張魁、凌峰聯合主持）、「雙星報喜」（1981-1990，巴戈、鄒美儀主持）、「鑽石舞臺」（1986-1995）、「金曲龍虎榜」（1989-2000，1998 年改名「歡樂龍虎榜」）等，及由詹森雄製作的「五線傳佳音」、「流行往事」、「勁歌金曲」（1994-2003）等，也擔任 ✚華視製播的電視劇錄製主題曲，如臺灣最知名的電視連續劇之一《保鏢》（1973）及《包青天》（主題曲〈包青天〉和片尾曲〈新鴛鴦蝴蝶夢〉，1993）等，還有許多著名卡通主題曲的錄製。

（一、二，徐玫玲撰；三，李文堂撰）

底細爵士樂團

1981 年秋，由一群國防部示範樂隊〔參見●國防部軍樂隊〕退役及熱愛 *爵士樂的青年所組成，起初以典型的 combo 八人組形態定期練習，並在大專院校的邀請之下巡迴演出，此為底細爵士樂團初創雛型。1982 年經由現任指揮尤金順洽談，獲雙燕樂器公司（參見●）支持，提供練習場地、樂譜的購買和贊助每年二場演出費，該年樂團加入眾多爵士樂愛好者，亦轉型為十七人組 Big Band 形態，於 1983 年6 月 6 日在臺北市實踐堂（參見●）第一次正式公演，開啟此樂團正式年度公演音樂推廣活動。底細經歷二十五年努力培植，有數百名專業或業餘樂手參與演出。長年來，5 萬多名留言往來的底細之友，陪著樂團成長，在樂友樂迷們支持下，底細每年推出不同風味及不同主

題的爵士音樂會，也不斷吸收新秀培訓，並時時邀請國內外爵士樂好手作學術研究及演出。二十五年來，參與正式大型音樂演奏會至少四百餘場，並深入國內各縣市演出，近年來積極推動大專院校校際巡迴演奏，致力培植樂團新秀及推廣音樂。2004 年 10 月於北京成立一個北京底細爵士樂團，期望將爵士樂推廣至全中國。（魏廣晧撰）資料來源：97

董事長樂團

臺灣搖滾樂團〔參見搖滾樂〕，以創作及演唱臺語歌曲為主，作品時常與當代社會議題有關。目前成員六人，包括團長兼貝斯手大鈞（林大鈞）、主唱阿吉（吳永吉）、吉他手小白（杜文祥）、吉他手小豪（郭人豪）、鼓手Micky（林俊民）及打擊樂手金剛（于培武）。

1989 年由冠宇（何志盛）、吳永吉、杜文祥三人組成「1989 樂團」，其他團員陸續在臺灣1990 年代的重金屬樂團「直覺」、車庫搖滾樂團「骨肉皮」以及地下展演空間「Scum」結識。1997 年 7 月 4 日，阿吉、冠宇、小白、大鈞、金剛等五位創始團員在展演空間「女巫店」，決定共同以「董事長樂團」之名展開活動。

1999 年首次參與 *角頭音樂發行的合輯《乁國歌曲》，並出版首支單曲〈攏袂歹勢〉，獲得第 2 屆 *中華音樂人交流協會年度十大單曲；2000 年籌備首張專輯《你袂了解》時，主唱冠宇因罹患血癌過世，之後的作品皆改由阿吉擔任主唱。

至今發行 13 張專輯，八度入圍金曲獎（參見●）年度最佳搖滾樂團、七度入圍年度最佳臺語專輯，且七度獲選中華音樂人交流協會年度十大專輯暨十大單曲，尤其以 2010 年發行的《眾神護台灣》專輯，結合臺灣傳統宗教器樂及民俗活動的表演形式，極受海內外音樂節矚目，且頻頻受邀出國巡演，堪稱近年臺灣極具代表性、在地且國際的樂團之一。（秘淮軒撰）

段鍾沂

（1948.11.11 臺中）

✚臺中二中、國立政治大學財稅系畢業。就讀政大財稅系期間，因參與班刊的印刷製作，開啓段鍾沂對辦雜誌的興趣。出社會後，曾爲多家雜誌工作跑業務拉廣告，也曾在廣告公司上班。

1975 年仿效美國音樂雜誌 *Rolling Stone*，與弟弟段鍾潭共同出版 *《滾石雜誌》*（以下簡稱《滾石》），創刊封面爲「滾石人物」——詹姆斯・泰勒（James Taylor）。《滾石》係臺灣當代唯一的搖滾雜誌，標榜「**一本年輕人爲年輕人辦的雜誌**」，不僅爲讀者導讀西方音樂，更推廣臺灣在地音樂；1977 年《滾石》第 18 期封面爲恆春鄉土民謠歌手陳達（參見●）。同年 3 月，「滾石雜誌社」與「稻草人音樂屋」合辦「第 1 屆民間樂人音樂會」，邀請民間樂人陳冠華、陳達、賴碧霞、鹿港聚英社（參見●）南管樂團現場演出，在 70 年代晚期推動臺灣民間藝術文化不遺餘力。

1980 年段氏兄弟與 *吳楚楚、彭國華、鄭勝明等人在臺北市創辦「滾石有聲出版社」（*滾石唱片前身），1981 年發行首張專輯《三人展》，由吳楚楚、*潘越雲與李麗芬演唱，自此開始製作、發行上千張唱片。1990 年段鍾沂創辦「滾石文化股份有限公司」，除了出版《廣告雜誌》、舉辦「臺北國際數位廣告節（Taipei Internatinal Digital Advertising Festival, TIDAF）」外，亦曾承辦「GMX 金曲音樂節」，透過展覽、市集、演唱會、論壇，爲流行音樂產業提供媒合平臺。（杜蕙如撰）

獨立音樂人

有別於受到商業娛樂體制操控的藝人歌手、偶像明星，獨立音樂人指的是尚未與任何唱片或經紀公司有合約關係，或即使有簽約合作，其與唱片公司、經紀公司仍保持平行且保障自己獨立自由權力的合作關係，且主觀心態上對於自己從事的音樂創作，及事業有不受主流媒體或商業娛樂機制控制的自主看法與態度。「獨立」音樂在英文上多使用「Indie」一詞，即

「Independent」的簡稱，獨立音樂人由於強烈的自主性格，所以 Indie 除了由 Independent 延伸而來，還加入了 Do-it-yourself 的態度。獨立音樂人因爲以自主的態度來規劃自己的音樂生涯，因此即使沒有得到任何唱片公司或是商業團體的資金，仍會獨立製作自己的音樂，並一手包辦唱片形象概念、包裝，主動去洽談唱片門市陳列，銷售其唱片或在其演唱現場販售自己獨立製作的唱片。獨立音樂人與唱片公司或經紀公司簽訂互相尊重的平行合作合約以後，仍會積極主導音樂製作、包裝、形象概念，保持其高度自主性。獨立音樂人由於其保持健全的獨立自主性格，因此除了在音樂上可見其獨立性以外，也常看到他們積極投身許多社會議題，勇於表達自己對政治、文化、社會改革、環保等公共議題理念。（林昶佐撰）

Duan 流行篇

段鍾沂 ●

獨立音樂人 ●

2000 流行歌曲

2000 年之後，臺灣眞正從禁錮的威權體制中走出來，流行音樂工作者與族群音樂歌手、獨立創作人〔參見獨立音樂人〕，開始得到更多的鼓舞與勇氣。感受到社會環境改變以後，他們集結群力並孜孜矻矻地創作、尋找更多的機會，渴望將自己的音樂唱給全世界聽。他們以更自由的方式表現出華語流行音樂〔參見華語流行歌曲〕的文化高度，讓臺灣的歌聲開始向國際放聲，從小小的現場演出空間到大型演唱會、國家音樂廳等場地，向四面八方高歌。

從〈姊妹〉開始，*張惠妹的歌聲帶我們從耳際竄到體內，迸發出來一股燃燒的能量，將臺灣的歌聲有如一道銀河般放射到整個華人地帶，而臺灣原住民熱愛唱歌的聲音天賦，也因爲張惠妹而大步邁入創造 *流行歌曲的領域。創作才子 *周杰倫顛覆傳統華語中文咬字的口氣，以臺式的嘻哈曲風〔參見嘻哈音樂〕，燃燒了聽歌的年輕大眾。他的創作風格令全球華人耳目一新，抒情和熱情皆能盡現自我意識，是令人瘋狂的創作偶像，其文化影響力和吸金魅力無人能及。

此時，民族意識的興起，也讓臺灣流行樂壇出現了以母語爲基調的創作復興運動。自 1996 年亞特蘭大奧林匹克運動會使用了阿美族老人郭英男〔參見●Difang Tuwana〕的歌曲〈老人飲酒歌〉〔參見●飲酒歡樂歌〕之後，他的歌聲震撼了世界，原本被稱爲部落音樂的原住民傳統音樂，一夕之間成了國際巨型舞台與音樂商機的洪量之聲，促成了臺灣多元族群更具自信的民族覺醒。因此，各類型的音樂人以蓄勢待發的姿態，將多元族群的音樂盛宴擺上，蔚爲一股族群歌謠風潮。

2000 年的臺灣流行音樂界，從獨立樂團異軍突起到族群音樂風潮，這股浪潮旋即登入流行音樂殿堂，像是一盞點亮世界音樂的燈塔，也呈現出一股清新與文藝的氣息。在這個十年裡，臺灣的流行歌曲讓人們透過音樂眞正了解彼此、擁抱族群融合，也因爲文化觀點、政治新貌、社會現象等因素，歌曲已然成爲族群共融與深入認識彼此的基礎。在人文的覺醒、題材的自由開放、以及載體科技的進步下，2000 年之後的臺灣流行音樂，出現了有別於以往的旋律、語法和認同。尤其在樂團方面，不僅出現多語系、傳承母語音樂文化的創作團體，同時也出現了超級天團「*五月天」。

由於網路科技的發達，網路音樂平臺躍升爲大眾聽歌的首要管道。而當全世界達成一個地球村的溝通，智慧型手機以更快速的傳播方式將流行歌曲全球化，藉以滿足大眾對流行歌曲的瞬息萬變口味。2000 年之後的臺灣流行歌曲，旋律繁花勝景，節奏上明顯轉向輕快，歌詞文字不再拘泥於傳統敘事方式，繼續創造人們的夢想，成就 21 世紀華語流行音樂光輝的首部曲。（熊儒賢撰）

F

反對運動歌曲

泛指被用於宣傳政治反對運動的歌曲。在近代臺灣政治活動中，基於反對少數長期執政的政治形態興起長年的反對運動傳統。歌曲的宣傳在近代各階段的反對運動中，扮演至關重要的角色。最早的反對運動歌曲溯自 1920 年代日治時期的政治運動，當時參與政治運動的青年，泰半受過西式歌唱教育，於是相關歌曲也隨之誕生。其中尤以基督長老教會出身的蔡培火廣泛參與結社，創作力特別旺盛，他作詞作曲的〈台灣自治歌〉、〈美台團歌〉、〈咱台灣〉等歌曲，成為早期政治運動的重要歌曲；另外蔣渭水、謝星樓等也時以社會普遍流傳的歌曲填入宣傳歌詞，在結社活動、會議場合中演唱。

1940 到 1960 年代本土政治運動頓挫，1970 年代後期，反國民黨長期執政的政治運動蜂起，歌曲更發揮強大的渲染力與凝聚力，尤其是民謠、日治時期及戰後創作歌曲等臺語本土歌謠，由於長期遭主流媒體漠視，又能激發民眾共鳴，在政治活動中反覆演唱，如 *〈望春風〉、*〈望你早歸〉、*〈補破網〉、*〈黃昏的故鄉〉等，帶有強烈的抑鬱情緒、濃厚的土地情感，被賦予了本土文化弱勢、政治犯、海外異議人士等議題，成為鼓吹本土歷史意識的代表歌曲。而創作歌手邱垂貞將民謠、臺語歌曲改編歌詞，以〈牽亡歌〉等歌曲直言批判國民黨，使他成為 1970 年代反對運動中的代表歌手。此一同時，大專院校興起的 *校園民歌運動，帶動對本土歌謠的關懷與新作，如 *李雙澤作曲的 *〈美麗島〉等歌曲，以及 *楊祖珺、*胡德夫等民歌手，以臺灣認同為主題，大受新一代熱情青年的喜愛。另外如簡上仁（參見〇三）、*林二的歌謠整理，也對本土歌謠的傳唱發揮貢獻。

解嚴前後，由於政治反對運動的蓬勃發展，加以錄音帶、錄影帶等新傳播媒體的普及化，以反對運動意識為主題的新創作歌曲大量出現。如王明哲作曲的〈台灣魂〉、〈海洋的國家〉，王文德詞曲的〈母親的名叫台灣〉，鄭智仁創作的〈福爾摩莎咱兮夢〉，大受認同本土政治運動群眾的歡迎。這類歌曲由於本土意識鮮明，在被政治壟斷的媒體環境中，大致以坊間錄音帶販賣及非法電臺播放為主，其創作或發表也常帶有強烈的非專業色彩，此外如作曲家蕭泰然（參見〇一）作曲的〈毋通嫌台灣〉、〈台灣翠青〉，聲樂家歐秀雄（參見〇二）作曲的〈勇敢的台灣人〉，也是解嚴後訴求臺灣認同、土地認同的重要作品。基於對抗外來政權色彩強烈的政治意識，八十多年來的反對運動歌曲多半以臺語作詞，訴求悲情或溫情，歌詞也格外強調臺灣意識與認同。1990 年代之後，以歌曲宣傳、包裝政治運動，成為普遍的社會現象，尤其在大型競選活動中，主題歌曲扮演了關鍵角色；另一方面，由於媒介的開放，政治議題不再具有禁忌的色彩，訴求本土、民主的歌曲也從「反對」、「邊緣」的角色，消解為多元論述的一部分。（黃裕元撰）參考資料：22, 37, 54, 72, 112, 113

方瑞娥
（1953 臺南）

*臺語流行歌曲演唱者。十歲時因叔叔發掘加入南星歌唱訓練班學習，灌錄第一張合輯唱片《我所愛的人》，推出後廣受歡迎，之後又陸續灌錄包括〈請你恬恬聽〉、〈臺北迎城隍〉、〈溫泉鄉的吉他〉、〈煙酒歌〉皆大受好評。個人首張專輯《懷春曲》，其中的代表作〈最後的火車站〉，歌詞藉由火車站離別的景象，寫出了當時臺灣開始進入工商業社會，農家子弟離鄉背井的出外人心聲，在全臺各廣播電臺掀起了播歌的熱潮，這張專輯在當時也寫下了超過百萬多張的銷售量。之後方瑞娥加入 *麗歌

唱片，開始演唱一系列電視連續劇主題曲和布袋戲（參見●）歌曲，這時期的代表作包括〈水車姑娘〉、〈深深的戀情〉、〈母淚滴滴愛〉、〈夜半路燈〉、〈媽媽〉和〈黑玫瑰〉等，⊕麗歌後期所推出的另一首代表作〈路燈了解我心意〉，則獲得了金鼎獎（參見●）最佳專輯獎的肯定。之後方瑞娥加入*歌林唱片，此時的代表歌曲有：〈風中燈〉、〈進退兩難〉、〈目屎撥抹離〉、〈迷惘的情〉、〈海波浪〉、〈三個愛人〉等，還創下一個月出版三張專輯的紀錄，作品產量驚人。離開⊕歌林唱片之後，在歌壇沉寂近十年，2003年加盟⊕豪記唱片公司，與高向鵬推出男女對唱專輯《世間人》，旋律琅琅上口，在*卡拉OK伴唱帶市場受到熱烈歡迎，2007年推出最新作品《漂浪一生》。歷經不同時代的轉變，方瑞娥以不同風格的臺語流行歌曲，見證了她作為臺語歌壇跨時代的代表人物。（施立撰）

飛碟唱片

全名為飛碟企業有限公司，於1982年由*吳楚楚、彭國華、陳大力等人成立，由吳楚楚任發行人暨董事長，彭國華任總經理，陳大力為副總經理。業務範圍為多元出版各類型音樂，如：流行創作歌曲、地方歌謠、兒童歌曲、相聲等，也代理發行美國⊕華納唱片等國外唱片公司的音樂產品。曾經推出過十分受歡迎的歌手，譬如*蔡琴、黃鶯鶯、蔡幸娟、*蘇芮、*王芷蕾、*張雨生、*王傑等。

由於負責人有音樂相關的背景，因此⊕飛碟與詞曲作者的合作有相當的默契，如陳大力、*陳秀男這對詞曲搭檔就創作了許多⊕飛碟流行音樂出版品的主打歌曲。⊕飛碟也與1980年代於臺灣盛行的許多音樂製作工作室有合作關係，例如：銘聲製作公司、大可音樂工作室、譚健常工作室、開麗創意組合等。當時的⊕飛碟行銷手法靈活，第一張發行的唱片是陶大偉的《ㄍㄚㄍㄚㄨㄉㄚㄅㄚ》（1983），搭配電影《迷你特攻隊》創造了銷售佳績。此後還有蘇芮的《一樣的月光》搭上新藝城的電影《搭錯車》，《七匹狼》藉由同名電影與專輯同步

發行，宣傳手法上相當成功，運用當時已經走紅的歌手王傑、張雨生，搭配東方快車、邰正宵、少女偶像團體「星星月亮太陽」一起合演電影，創造出以音樂與其他領域娛樂事業結合的行銷模式。由於屢創銷售佳績，⊕飛碟與*滾石唱片在1980年代並稱為具有代表性的臺灣本土唱片公司。1989年*寶麗金唱片在臺灣正式設立唱片公司——這是跨國唱片公司的版圖往臺灣擴張的第一步。本土唱片由於資金與規模皆無法與之抗衡，1990年後，⊕飛碟漸漸減少出版品數量，1993年吳楚楚將⊕飛碟股權全部賣給⊕華納唱片，同時擔任華納國際音樂大中華區董事總經理，直到1997年。（劉榮昌撰）

費玉清

（1955.7.17 臺北）

*流行歌曲演唱者。本名張彥亭，安徽桐城人。協和工商汽車修護科畢業，在家排行老三，姊姊費貞綾（張彥瓊）、哥哥張菲（張彥明）也是藝人。費

唱片封面

玉清高二時，姊姊已經出道唱歌，他在家人的鼓勵下，參加⊕中視「星對星」歌唱比賽，以一首〈煙雨斜陽〉得到第四名。未踏入歌壇前，費玉清即在臺北狄斯角歌廳演唱。服役時進入陸光⊕藝工隊〔參見●國防部藝術工作總隊〕，1977年退伍，加盟⊕中視，經*劉家昌介紹，與*海山唱片簽約，劉並將自己拍的電影《深秋》主題曲及插曲〈彩雲微風〉交由費玉清主唱，同時出版《我心生愛苗》首張個人專輯。1970年代，國家處境艱難，外交處處受困，*愛國歌曲受到政府的支持及民眾的喜愛，費玉清此時錄製許多振奮人心的愛國歌曲，包括〈黃埔軍魂〉、〈黃埔男兒最豪壯〉、〈國恩家慶〉，建立自己的風格。1978年，中

華民國與美國斷交，隔年費玉清唱出〈中華民國頌〉，轟動海內外華人地區，連中國也爭著傳唱。1981年，加盟來臺設廠的星馬最大唱片公司──東尼唱片，與*鳳飛飛、*劉文正等同為旗下的歌星。✛東尼邀請國內許多作曲人，包括譚健常、劉亞文、*涂敏恆、陳志遠、*翁清溪等，為費玉清量身打造歌曲，如〈送你一把泥土〉、〈夢駝鈴〉、〈挑夫〉、〈一剪梅〉、〈莫言醉〉、〈水汪汪〉等都是此時的作品。

費玉清活躍歌壇時期，是獲獎最多的藝人之一：1984年，首次獲得金鐘獎（參見❸）最佳男歌星獎，1992、1995年，兩度獲得金鼎獎（參見❸）最佳男演唱人獎。1990年代，在演唱之餘，開始主持節目，1995年首以「龍兄虎弟」獲第35屆金鐘獎最佳綜藝節目主持人獎，1997年以「金嗓金賞」獲金鐘獎最佳歌唱節目主持人獎，2005年再以「費玉清的音樂」獲金鐘獎最佳歌唱節目與最佳歌唱節目主持人獎。除了灌錄新歌外，也錄製了許多1930-1970年包括上海、香港的華語歌曲。在他48張唱片中，這類歌曲幾乎佔了一半。他的歌聲輕柔帶有纏綿意，詮釋年華久遠的歌曲別有風味。近年來，在東南亞及美加各地開演唱會，每次演唱均造成一票難求的盛況。費玉清2019年舉辦全球巡迴告別演唱會，2020年正式退休。（張夢瑞撰）

鳳飛飛

（1953.8.20桃園大溪─2012.1.3香港）
*流行歌曲演唱者。本名林秋鸞。在臺灣流行音樂史上所掀起的風潮，是一個相當特別的現象：她自然親切的台風、靈活的聲區轉換，幾乎成為當代人們的集體記憶。除了擁有「帽子歌后」的封號外，媒體均以「鄰家女孩」

形容她。

鳳飛飛自小就喜歡唱歌，十五歲讀初三那年，徵得母親同意，專程北上，一心一意要參加✛華視舉辦的歌唱比賽。經過三個月的集訓，終取得正式比賽資格，決賽時卻被刷了下來。她不服氣，再到✛華視續訓，取得第2屆比賽冠軍。為了參加歌唱比賽，鳳飛飛放棄學業，經由媽媽*歌廳工作的朋友介紹，以「林茜」藝名到新開幕的雲海酒店演唱，擔任「補白」角色，於大牌歌星趕場遲到時充充場面。從雲海酒店唱到真善美、蓬萊閣、小麒麟和新加坡舞廳等，幾乎跑遍臺北所有的歌廳及舞廳，為爭取每一個可能上臺的機會，默默坐在後臺，等待領班召喚。辛苦的熬煉四年之後，鳳媽的同鄉張宗榮來探訪她。當時廣播劇團出身的張宗榮準備到✛華視製作《燕雙飛》連續劇，劇中需要一位能演又會唱的女孩，他嫌「林茜」這個名字難聽，剛好✛邵氏公司推出一部由何莉莉主演的武俠片《鳳飛飛》，遂把「林茜」改成「鳳飛飛」。演了兩部戲後，鳳飛飛再回歌壇發展。鳳飛飛畢生共出版上百張專輯。主持「你愛周末」、「一道彩虹」、「飛上彩虹」等綜藝節目。演唱過的電影主題曲達120首，其中以1974年的〈楓葉情〉60萬張（*海山唱片）、1977年的〈我是一片雲〉（*歌林唱片）80萬張，銷售成績最佳。1982年，鳳飛飛獲金鐘獎（參見❸）最佳女歌星獎，隔年再度獲獎。1984年8月，赴美舉行四場慈善義演，並接受美國「國際知名藝人榮譽獎」。此外還拍了多部電影，依次是：《春寒》、《秋蓮》、《鳳凰淚》、《就是溜溜的她》、《風兒踢踏踩》、《四傻害羞》。憑藉毅力，成為1970年代臺灣歌壇的歌后。

1981年1月27日，鳳飛飛于歸香港趙家，當年7月，赴美領取中華文化基金會頒贈的「玉音獎、華盛頓市民獎、馬里蘭州榮譽市民」，華盛頓城並定是年7月21日為「鳳飛飛日」。推薦鳳飛飛的美裔華人陳香梅認為，鳳飛飛能獲得美國友邦人士的真誠款待，是代表所有中華民國藝人不凡的表現。鳳飛飛的歌聲掌握了歌迷所希望的親切感，舉手投足間也

巧妙地吸引住觀眾，這是她屹立歌壇多年的主因。2000 年後，已淡出歌壇多年的鳳飛飛再度重現舞臺，足跡遠至海外華人地區，所到之處依然受到熱烈的歡迎，她是歌迷心中永遠的「鳳飛飛」。2012 年 1 月 3 日，因癌症病逝於香港，留下給歌迷的最後遺言：「沒來得及唱的歌，下輩子再唱給您們聽！」2012 年獲追頒總統褒揚令。2013 年，臺灣演藝界人士分別在第 24 屆金曲獎（參見●）及第 48 屆金鐘獎頒予她特別貢獻獎。（張夢瑞撰）參考資料：31

F

G

〈港都夜雨〉

呂傳梓作詞、*楊三郎作曲的*臺語流行歌曲，發表於 1953 年。1951 年，楊三郎於基隆國際聯誼社擔任樂師，有感於基隆天天陰雨不斷，遂譜寫成最初版本的小喇叭演奏曲，稱爲〈雨的布魯斯〉，並在樂隊演奏達半年之久。後到臺北國際飯店工作，樂團中的琴手呂傳梓，將此曲調填上與基隆相關的意象，由雨港衍生成男性的海上流浪，並請*王雲峰幫忙潤飾，就成了今天大家所熟悉的〈港都夜雨〉。在旋律方面雖是小調性格，但呈現強烈的日本陰旋法調式（爲包含 Mi、Fa、La、Si、Do、Mi 之五聲音階）特質，例如「引阮的悲意」與「欲行叨位去」等處，這應與楊三郎曾在日本學習有密切關係。節奏方面更是比日治時期的流行歌曲複雜不少，多處的附點音符與三連音讓整首歌曲雖以行板進行，卻有著些許的律動感。也正因上述特色，此曲可視爲 1950 年代最具代表性的臺語流行歌曲之一，其受歡迎的程度至今不墜。（徐玫玲撰）參考資料：9

歌詞：

今日又是風雨微微　異鄉的都市　路燈青青照著水滴引阮的悲意　青春男兒不知自己　欲行叨位去　啊　漂流萬里　港都夜雨寂寞暝　想起當時站在船邊　講到糖蜜甜　真正稀奇你我情意遂來拆分離　不知何時會來相見　前情斷半字　啊　海風野味　港都夜雨落昧離　海風冷冷吹痛胸前漂浪的旅行　爲著女性廢了半生海面做家庭　我的心情爲你犧牲　你那昧分明　啊茫茫前程　港都夜雨那昧停

港星風潮

1982 年港劇《楚留香》於臺灣的中國電視公司頻道播出，開始掀起一股港劇風潮，港劇與錄影帶發行業者結合，使臺灣成爲香港娛樂界的重要影視市場，港劇收視率高也帶動了民眾對港星的喜愛。在此熱潮下，香港「無綫電視（國際）（TVBI）」授權❹年代影視在臺灣發行劇集錄影帶，提供港劇的 Betamax 與 VHS 錄影帶，遍布臺灣各地錄影帶出租店。1991 年在香港一片偶像熱潮下，劉德華、張學友、黎明、郭富城共同被傳媒封爲「四大天王」，而浮上檯面的「港系天后」是梅艷芳、林憶蓮與葉蒨文，都進入臺灣流行音樂市場發行華語專輯。

香港地小人稠，娛樂界競相往海外發展，除了戲劇和音樂在華語市場推動之外，個人演唱會的風潮，也爲港星打造了知名度和市場力，在全球各大重要城市推出一檔檔的演唱會，藉由巨星的魅力結合演唱會的華麗視覺，將港星的影響力帶到全世界，當時香港也被封爲「東方好萊塢」。

港星在影視戲劇和流行音樂的風格，更趨西化的娛樂感，在音樂的詮釋上，歌星的演唱技巧吸引了大批忠誠粉絲，香港經紀公司更乘勝爲旗下歌手在臺灣成立國際歌迷會，擴大明星的周邊效益與影響力，此舉也令傳統唱片公司望塵莫及，港星的專輯在音樂製作上，大多借重臺灣流行音樂界的創作與製作人才，以臺灣製作、香港包裝的合作之下，創造許多巨星身影及經典之作。

港、臺之間，從 60、70 年代黃梅調及武俠片電影的雷厲風行【參見黃梅調電影音樂】，到 80 年代港劇的所向披靡，直至 90 年代的*流行歌曲橫掃千軍，帶動港星赴臺發行華語歌曲專輯【參見華語流行歌曲】，臺灣年輕人吹出一股「哈港風」，影響了臺灣的影視唱片業。97 年香港回歸之後，港星們的演出重鎮，觸角更伸向中國，臺灣的流行音樂市場，也因爲載體的變化，唱片公司專輯收益縮減，本土唱片公司從 1995 年之後，面對國際大型唱片集團的併購風潮，香港歌手的作品，也漸淡出臺灣

流行音樂市場。（熊儒賢撰）

〈橄欖樹〉

*校園民歌時期最受歡迎的歌曲之一，由李泰祥（參見●）於1970年代起幾經修改而完成的歌曲【參見1970流行歌曲】。在歌詞部分，雖為三毛原作，但詩中部分詞句由*楊祖珺將原有詩句改寫為「為了天空飛翔的小鳥　為了山間輕流的小溪　為了寬闊的草原　流浪遠方流浪」。約在1978年夏季，這首歌第一次由楊祖珺發表於國父紀念館（參見●）所舉行的音樂會，由李泰祥指揮新格管弦樂團演奏。之後，楊祖珺於校園的演唱會上，偶爾會將這首歌放入曲目中。1979年，這首歌才由*齊豫演唱，收錄於同名專輯《橄欖樹》中，由*新格唱片發行。⊕新聞局認為〈橄欖樹〉這首歌，歌詞中因有詢問故鄉之處，透露出思念大陸的可能性，而曾遭禁播【參見禁歌】。但之後又被解禁。李泰祥因有著古典音樂的訓練，所以本歌呈現出一種介於所謂的流行音樂與學院派作品之間的特殊風格，復古的教會調式旋律在流行曲調中顯得相當新奇，配合三毛訴求「流浪」所呈現的疏離之感，使人耳目一新，廣受青年學生的喜愛，與當時被評為靡靡之音的*華語流行歌曲，有著明顯的分別。在《橄欖樹》專輯裡的九首歌，都是齊豫演唱，由李泰祥譜曲，歌詞部分由李泰祥親自撰寫的有〈我在夢中哭泣了〉、〈走在雨中〉、〈愛的世界〉、〈預感〉，此外〈歡顏〉由沈呂百作詞，〈答案〉與〈青夢湖〉分別使用羅青和蓉子的詩作等，這些歌曲成為電影《歡顏》中的插曲。因電影賣座，使這張可視為李泰祥在流行音樂界的代表作唱片，也跟著轟動，歌曲〈歡顏〉亦獲選為1979年第16屆金馬獎之最佳電影插曲。李泰祥與齊豫因此機緣，後續又合作了數張廣受好評的唱片。（徐玫玲撰）參考資料：64

〈告白氣球〉

由方文山作詞、*周杰倫作曲、林邁可編曲，周杰倫演唱的*華語流行歌曲，收錄於2016年*杰威爾音樂發行的《周杰倫的床邊故事》，此專輯是周杰倫結婚生子後首張專輯，整體概念以「音樂有聲故事書」為核心【參見2000流行歌曲】。

〈告白氣球〉作品描述情侶間的甜蜜戀情，帶有節奏藍調風格，且副歌旋律輕快、歌詞簡單，雖非首波主打，但推出後即受到各年齡層聽眾的喜愛；透過時下許多藝人及網路歌手的翻唱，超過十四種語言的改編演繹，成功帶動原作歌曲的傳播和點閱率。該歌曲入圍2017年第28屆金曲獎（參見●）最佳年度歌曲獎，亦榮獲當年美國告示牌大中華區（Billboard Radio China）的「華語十大金曲」。2018年周杰倫與臺裔魔術師蔡威澤受邀登上中國中央電視臺春節聯歡晚會，以魔術結合流行歌曲的形式演出音樂節目「告白氣球」。

〈告白氣球〉的音樂錄影帶於2016年首播於YouTube，製作團隊遠赴法國巴黎的塞納河、巴黎鐵塔等地點取景，由杰威爾旗下藝人派偉俊飾演年輕浪漫的男主角，並在影片的最終以數顆氣球末端綁著手寫信的「告白氣球」獻給女主角。〈告白氣球〉的音樂錄影帶成為周杰倫第一首YouTube點閱率破億的歌曲，更是全球最短時間內破億的華語音樂錄影帶，僅花289天。（秘淮軒撰）

〈高山青〉

華語電影《阿里山風雲》的插曲。1949年上海國泰電影公司人員來臺，在花蓮拍攝《阿里山風雲》，由導演張徹（1923-2002）哼寫旋律、*周藍萍加以潤色，時任助理的鄧禹平作詞。由於當時流行於電影中一定要有主題曲，所以張徹寫了主題曲〈阿里山頌〉（邱冰純詞）的旋律。女主角吳驚鴻雖不善歌唱，但卻要求有一段可以展露歌喉的畫面，所以就到北投補拍鏡頭，插曲〈高山青〉就這樣被安排在這個段落，並由當時年僅十七歲，就讀臺灣省立臺北第一女子中學（今臺北市立第一女子高級中學）二年級的陳明律幕後主唱，多年後，她成了著名的花腔女高音，並任教於臺灣師範大學（參見●）音樂學系。電影播映後，沒想到，這首補拍的歌曲竟比電影中的其他歌曲更受歡

迎而家喻戶曉。之後，在一些有關原住民舞蹈表演時都以〈高山青〉來配樂，甚至連原住民也運用在自己的活動上，因此造成許多人誤以爲〈高山青〉是原住民歌謠。作曲家黃友棣（參見●）曾將此曲改編爲小提琴變奏曲，後再編爲混聲四部合唱，並改歌名爲〈阿里山之歌〉，作品編號39，於1967年公開發表。〈高山青〉這首歌曾有不少歌手重新演唱，*鄧麗君更曾灌錄過唱片，讓這首電影中的小小插曲經歷數十年後，仍爲人所傳唱。（徐玫玲撰）

歌詞：

> 高山青　澗水藍　阿里山的姑娘美如水呀
> 阿里山的少年壯如山啊　啊　阿里山的姑
> 娘美如水呀　阿里山的少年壯如山　高山
> 長青　澗水長藍　姑娘和那少年永不分呀
> 碧水常圍著青山轉

高雄流行音樂中心

高雄第一座以流行音樂〔參見流行歌曲〕演出爲設計主體的專業場館，簡稱高流。最早爲2002年行政院文化建設委員會（參見●）主委*陳郁秀於行政院「挑戰2008：國家發展重點計畫」文化建設項目中提出的「國際藝術及流行音樂中心」計畫之一，該項計畫規劃設置北、中、南流行音樂中心，扶植臺灣音樂產業，帶動臺灣成爲華語流行音樂創作與表演中心。後納入2003年行政院推動的「新十大建設」。

高流自2009年行政院核定計畫，由文化部（參見●）委託高雄市政府規劃、設計、興建。建築主體經國際競圖，由西班牙建築團隊Manuel Alvarez-Monteserin Lahoz的設計獲得首獎，並結合臺灣團隊施作。設計團隊運用海洋元素，高低塔、珊瑚礁群、鯨魚堤岸及海豚步道，勾勒出不同特殊造型的建物外觀。建築於2014年動土興建於高雄港11至15號碼頭，佔地近12公頃，於2021年竣工，並舉辦3,500席海音館觀眾測試演出「高流PLAY！」，由DJ Mykal a.k.a. 林哲儀、宇宙人、孫盛希、高爾宣、康康康樂隊擔任演出人。

場館包括可容納1萬人的戶外展演空間「海風廣場」，以及4,000至6,000席的室內大型表演廳「海音館」，另外有六間容納200至1,000席的小型展演空間。2018年正式成立「行政法人高雄流行音樂中心」營運場館及策展活動，並由獲得金馬獎及金曲獎（參見●）肯定的音樂家李欣芸擔任首任執行長。（杜蕙如撰）

〈給自己的歌〉

由*李宗盛作詞、作曲、演唱，這首歌從2008年開始醞釀，當年李宗盛應*滾石唱片之邀，參與了「縱貫線樂團」全球巡迴演唱會，在巡演途中，他反覆琢磨詞曲，想要表達這首期待已久的作品，直到2010年4月30日收錄在縱貫線樂團所發行的專輯《南下專線》中，並於縱貫線樂團最終場的臺北小巨蛋演唱會上首次發表〈給自己的歌〉，獲得上萬觀眾的肯定，因其有別於一般*流行歌曲的格律及詞作，這首歌成爲李宗盛在歌壇的個人經典之作。〔參見2000流行歌曲〕

李宗盛的〈給自己的歌〉，代表著流行音樂走到創作自覺的時代，能量強大的音樂創造者，他們追求本質生活的純粹，但更擁有了歲月淬煉的敏銳，這樣的創作風格，這首歌不再是爲他人量身訂做的流行曲，而是李宗盛在歌壇四十年，爲超級巨星打造名曲之後，他回歸自己人生的唭嘆唏噓，相思惆悵，其中又以一個中年男子的情感爲基底，唱出許多共鳴。

〈給自己的歌〉是一個全新的李宗盛，從給他人的歌到給自己的歌，創作過千餘首歌的他仍然堅守審美標準，他認爲流行音樂是敬業與專業的團隊行業，要尊重幕後，才是產業的核心價值，創作者一輩子都爲成人之美，讓一首歌或一位歌手，從平凡蛻變成不凡。這首歌曲於2011年第22屆金曲獎（參見●）榮獲最佳作詞、最佳作曲、最佳年度歌曲三項大獎，並於同年獲得第15屆*中華音樂人交流協會年度十大優良單曲獎。（熊儒賢撰）

歌林唱片公司

原本經營電器產品的歌林股份有限公司，1969年至1971年贊助●中視頻道播出的*「金曲獎」

節目，由於該節目備受好評，遂成立音樂出版部發行歌林唱片，發行節目甄選出來的歌曲，聽眾反應相當熱烈。隨後製作「歌之林」歌唱節目，同樣得到觀眾支持，受此鼓勵，又舉辦「歌林之星」選拔，積極培養歌唱新人，例如蕭孋珠即是「歌林之星」的冠軍歌手（1973），所演唱的單曲〈真情〉，有很高的銷售成績。1975年，*劉文正加盟✚歌林，第一張唱片《諾言》，即打響知名度，1977年的《小雨打在我身上》賣到缺貨。1977年，*鳳飛飛由*海山唱片跳槽✚歌林，第一張唱片《我是一片雲》，銷售80萬張，成績相當驚人，造就鳳飛飛歌壇地位。另外，張艾嘉的首張專輯《惜別》，黃鶯鶯的《雲河》、《我心深處》及江蕾的《煙雨》、《在水一方》，也是✚歌林的熱賣產品，✚歌林遂成了國內擁有最多暢銷歌曲的唱片公司之一。同時從1974年起，瓊瑤一系列的電影，如：《一簾幽夢》、《在水一方》、《女朋友》、《我是一片雲》、《奔向彩虹》、《月朦朧鳥朦朧》、《一顆紅豆》、《彩霞滿天》、《金盞花》等，其中的主題曲及插曲也全部是由✚歌林出版發行。

　　早期臺灣唱片市場中的製作人都是由作曲者擔任，因此在選擇搭檔（編曲、作詞、作曲）時，風格便十分相似，沒有什麼創意，也限制了歌手發展的空間。✚歌林改以「製作導向」為主要的唱片製作方針，也就是以製作人為主，由製作人來挑選適合該唱片的作曲者。製作人必須了解歌手的唱腔、狀況、特色，為歌手尋找適當的歌曲、編曲人，還要了解市場狀況。此舉為✚歌林發掘不少新人，1980年代後期，✚歌林陸續捧紅江玲、沈雁、*林慧萍、金瑞瑤等人。1990年代初，✚歌林轉向臺語歌壇，黃乙玲、吳宗憲都是該公司的基本歌星。之後，逐漸退出流行音樂市場。（張夢瑞撰）

〈跟我說愛我〉

1980年代初期，有感於當時唱片公司著作權及版稅結算與製作人制度不健全的狀態，六位二十出頭在流行樂壇各擅勝場的年輕人，包括製作人李壽全、歌手*蔡琴和*李建復以及詞曲創作者靳鐵章、蘇來和許乃勝，共同成立了「天水樂集」工作室，在*金韻獎及「民謠風」【參見海山唱片】逐漸式微的後民歌時期，企圖擺脫當時僵化的唱片產製生態，透過理想與商業兼顧的製作理念，達成與唱片業者共存共榮的美好願景。在*四海唱片廖乾元老闆的支持下，天水樂集在1981年先後出版了《李建復專輯》與《蔡琴／李建復聯合專輯》，惟唱片出版後，叫好不叫座的窘境與商業市場的失利，讓天水樂集的運作無以為繼，原訂出版的第三張《蔡琴專輯》因此胎死腹中，而天水樂集隨後也因六位成員不同的生涯規劃而宣告解散。

　　由蔡琴演唱、*梁弘志作詞譜曲的〈跟我說愛我〉，即是收錄於1981年由四海唱片出版的《蔡琴／李建復聯合專輯》的一首經典名曲【參見1980流行歌曲】。蔡琴與創作人梁弘志的合作緣起於海山唱片時期，一首被創作人欽點演唱，收錄在《民謠風3》而讓蔡琴一炮而紅的*〈恰似你的溫柔〉、以及隨後收錄在《出塞曲》專輯的〈抉擇〉、〈怎麼能〉和《秋瑾》專輯中的〈想你的時候〉、〈永遠永遠不變〉，都讓蔡琴在民歌年代綻放光芒，成為其演唱生涯中膾炙人口的代表作。

　　由於《蔡琴／李建復聯合專輯》為一概念式專輯，如同雲門舞集【參見❸林懷民】舞作《薪傳》所欲傳遞的創作精神，✚天水的企劃製作團隊發想的專輯主軸，以多達六首的「細說從頭」組曲，構成史詩般的交響篇章，企圖將先民渡海來臺的篳路藍縷，盡現於歌聲與樂曲之中。構思與音樂企圖雖然宏大，然而實驗性過強的表現方式，卻也同時考驗著市場和聽眾的接受度。有了前一張專輯銷售失利的經驗，天水樂集團隊亦不得不在理想與商業間尋求妥協。考量專輯仍缺少一首較具商業色彩的主打歌曲，因此唯一一首非由天水樂集成員創作的〈跟我說愛我〉，遂在市場考量與製作人李壽全的安排下，成為專輯的主打歌曲。

　　〈跟我說愛我〉是由劉捷熙執導，梁修身、胡茵夢、歸亞蕾、周丹薇和徐杰主演，描述四段感情的同名電影主題歌曲，詞意旋律看似情

歌，創作初衷實則傳遞了梁弘志就讀❖世新專二時受洗天主的福音感懷。在當時黑膠、卡帶等實體專輯興盛的年代，歌曲曲序的安排妥貼與否，常會影響專輯的銷售，也因為〈跟我說愛我〉被安排在A1主打歌的重要位置，連帶這張合輯的銷售亦隨之被帶動，更勝首張專輯；〈跟我說愛我〉當時曾高踞「綜藝100創作歌謠排行榜」第三名的佳績，流暢且琅琅上口的曲式和歌詞，讓這首歌曲成為蔡琴在天水樂集時期最廣為人知，且傳唱不輟的流行經典。（凌樂林撰）

歌廳

1949年，國民政府從中國到臺灣時，經濟蕭條，百廢待舉，一般軍公教人員待遇微薄，唯一的消遣就是到螢橋（現為臺北通往永和的中正橋下）附近沿淡水河畔的露天茶室聽歌。現場沒有柔和的燈光，只擺設簡單的桌椅，但在晚風相送下，傾聽臺上輕鬆的歌聲，另有一番風味。現場不賣門票只賣茶，一杯茶5角，經濟實惠。每當夕陽西下，每家歌場均坐滿了飲茶聽歌的人。最鼎盛時有20餘家，有夜淡江、龍河、涼園、江都、麗園、成功湖、銀河等。在那裡唱歌的小姐有3、40位，本省籍外省籍都有，估計每天會湧來4、5千人聽歌；演唱的都是早年上海時期流行的 *華語流行歌曲。但是淡水河邊的噪音，引起居民們的抗爭與水利局的重視，最後下令不許在此地搭棚唱歌。茶棚拆了，群星也散了。1955年，臺北市中華路出現了不受風吹雨打，不必看天吃飯的歌廳「蓮園」，靠著歌迷的口耳相傳，生意一天比一天好。沒有多久，康樂、自由之音、京都等歌廳紛紛成立。入場券包括喝茶在內，約為3、4元。還有一些到臺中、高雄、臺南地方跑碼頭，也把歌廳生意帶到中南部。

1960至1962年，歌廳因為生意大好，家數突增，歌手頓感不足，因此稍有名氣的歌手，每晚必須趕赴三至五家歌廳獻唱，這就是跑場的開始。1962年，❖臺視開播，由 *慎芝、*關華石製作的歌唱節目 *「群星會」，正式在電視亮相，從此華語流行歌曲邁向嶄新的境界。透過電視的傳播，使大眾對歌手及聽歌的興趣大增。有些人在電視上聽歌不過癮，產生欲睹歌手廬山真面目的好奇心，於是到歌廳聽歌。1968年，歌廳如雨後春筍般一家家地開設，單是臺北市就有宏聲、臺北、國之賓、日新、夜巴黎、樂聲、七重天、真善美八家純歌廳。另外夜總會、舞廳、露天花園、餐廳，也會請歌星駐唱。歌廳數量增加，流行歌曲的需求量隨之提升，催生出作曲人 *駱明道、*左宏元、*劉家昌，作詞人 *莊奴、*慎芝等幕後創作者，讓華語歌壇展開新的產業局面。

以往歌迷純粹是因為喜歡聽歌、偏愛某人的歌藝才買票進場。但隨著社會風氣演變，純聽歌已經不能滿足消費者的需求。業者於是加入五花八門的節目，如臺語歌曲、歌唱劇、喜鬧劇、魔術，加上主持人「插科打諢」的訪問，刻意加入一些黃色笑話。長期下來，歌廳變成開黃腔的場所。餐廳秀出現後，歌廳業績開始下滑。初期業者尚未注意，時間一久，餐廳駐唱的規模越來越大，且逾時營業，還有不肖分子把色情也帶進來，這種情況以中南部的西餐廳較為嚴重，讓歌廳的生意飽受威脅。1975年，省政府及臺北市先後公告禁止流動性樂隊進入餐廳演唱，成效有限。1977年，餐廳違規歌唱越來越嚴重，包括臺北市各歌廳、夜總會等邀請有關單位開會研商，呼籲即時採取行動，依法取締。如火如荼的取締行動只維持了一個月。1979年，整個臺北市幾乎有餐飲必有樂隊伴奏、歌手演唱。歌廳難抵這股趨勢，紛紛敗下陣來。餐廳秀風光了一段時間後，1991年也走入歷史。餐廳秀沒落的原因，除了門票高昂外，藝人的才藝也有限，一套節目走遍全臺灣，主持人場場都講同樣的笑話，令人乏味；其次，錄影帶興起後，在攝影棚錄製的「歌廳秀」、「餐廳秀」錄影帶大量流向市場，這些原本在西餐廳才可看見的節目，如今可租回家欣賞，消費者在衡量價格下，紛紛取錄影帶而捨餐廳秀。

1960年代起興與歌廳並存的尚有於臺北市出現專唱華語歌曲的 *紅包場，這是除了歌廳之外，另一種聽歌場所，消費者主要以來臺的軍

人與軍眷為主，地點均集中在西門町附近。1987年，兩岸開放觀光後，紅包場的顧客流失，生意走下坡。歌廳聽歌的文化一方面因 *卡拉OK 的興起，使聽眾有著扮演歌星的新奇感而備受威脅，另一方面也逐漸被歌手的演唱會所取代，特別是有號召力的偶像歌手必定舉行演唱會，以作為其能力與受歡迎程度的考驗。歌廳也就在歌曲傳播媒介的變遷下，成為眾人的記憶。（張夢瑞撰）

〈恭禧恭禧〉

1946年由上海百代公司發行，由姚敏、姚莉兄妹演唱，陳歌辛作詞、譜曲，發表時筆名「慶餘」，是一首慶祝對日抗戰勝利的名曲。「每條大街小巷　每個人的嘴裡　見面第一句話就是恭禧恭禧」，這首在農曆新年期間到處都會播放的歌曲，原曲以吉他伴奏，曲中沒用鑼鼓，卻有輕巧的喜慶節奏。兩位演唱者祥和輕緩的吐字及男女聲俏皮的搭配，使得別有意涵的歌詞，如：「皓皓冰雪溶解　眼看梅花吐蕊　漫漫長夜過處　聽到一聲雞啼」，又如：「經過多少困難　歷經多少磨練　多少心兒盼望　盼望春的消息」，讓苦盡甘來的人們聽來親切而雋永。五十年來，這首〈恭禧恭禧〉在臺灣的廣播、電視和新春晚會等節目中，更是經常演唱，用此曲為開場曲目，或歌星大會串，或演出者全體大合唱，輕易就能營造年節應景的歡樂氣氛。（汪其楣撰）參考資料：41

關華石

（1912.12.13 中國東北—1983.5.8 臺北）

電視製作人、廣播主持人、小提琴樂手。名堃常，字華石，原籍廣東南海，南開大學文學系肄業。自幼在天

右為關華石，左為慎芝。

津隨父學習廣東音樂（參見●）及戲曲、書法藝術，就讀南開中學時學習西樂小提琴。1931

年九一八事變後隨家人南遷上海，進入聯華電影公司擔任美術、攝影、文宣及配樂工作，抗戰期間在電臺主持廣東音樂節目，後應邀在舞廳以中國樂隊伴奏爵士舞曲，繼而自組中西合璧的樂團，並開創現場歌手演唱 *華語流行歌曲之風。1949年來到臺灣，與老搭檔何海組樂隊，邀約在上海就合作過的臺灣樂手林禮涵、許茂已加入，在西門町一帶的西餐廳開始演奏生涯，並在廣播電臺開拓現場演唱節目推廣介紹各類流行歌曲。長期在民聲、正聲、華聲各電臺主持節目，也在中國之友社、圓山大飯店、基隆的國際俱樂部及碧雲天歌廳等地領導樂隊，並擔任小提琴演奏。關華石溫文瀟灑，為人正派，對同業相當熱心，在上海時代就組過華人樂師的公會與洋人的團體分庭抗禮，在臺灣由於樂手們也常遇到外籍樂手的不合理競爭，為維護本國演奏工作者的權益，關華石再度積極籌組樂師的同業工會，奔走年餘終於在1962年成立「臺北市西樂業職業工會」〔參見臺北市音樂業職業工會〕。1962年，關華石與 *慎芝夫婦兩人應 ✛臺視之邀，製作 *「群星會」歌唱節目，風格雅正、情調優美，長達十五年之久。他們經常在家中排練，由關華石負責指點歌手發聲、咬字及詮釋表達。而且電視界、電影界、唱片界發掘的人才都送到他這裡學唱。他教材多元且經驗豐富，擅於發揮歌者特長，直到晚年得了肺癌，仍在化療穩定後持續教學工作。（汪其楣撰）參考資料：21

鼓霸大樂隊

由 *謝騰輝於1953年創立的大型樂團，以「業餘的精神與職業的熱誠」專門演奏美國 *爵士樂與各類拉丁曲風的樂曲。約在1951年，謝騰輝受菲律賓軍樂隊在臺北新公園音樂臺演奏爵士音樂的啟發，以其僑居泰國期間的組團經驗，召集音樂愛好者，例如低音提琴手與亦能演奏拉丁打擊樂器的葉傳經（創團副團長）、鋼琴手溫錦添、小喇叭手蔡仰峰（本名蔡哲雄）與洪慶雲，及一些當時任職於臺灣省交響樂團〔參見●臺灣交響樂團〕的音樂家為創團團員，並免費提供由泰國帶回來的樂器，組成

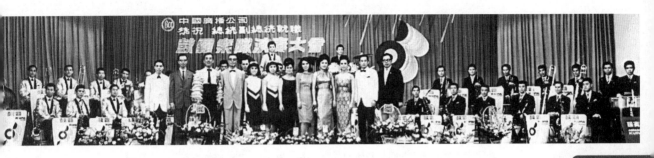

標準的爵士樂團，包括薩克斯風、小喇叭、伸縮喇叭、鋼琴、貝斯、吉他、鼓、指揮，取英文名為 Taiwan Cuban Boys，成為臺灣第一個爵士大樂隊。後因與古巴 Cuban 同名，有違當時國民政府「反共抗俄」的目標，遂改名為 Kupa。這個業餘樂團由菲律賓樂師 Chris Villa 等人訓練，每週固定於謝騰輝太太所經營的蜜月堂麵包店（位於臺北市中山北路一段 55 號）二樓練習，並經常於臺北中山堂（參見❶）、新生社和國際學舍等場所表演，累積了一定的知名度。

1964 年臺北國賓大飯店開幕，受當時董事長黃朝琴邀聘，✚鼓霸入駐長達二十四年之久，成為「國賓鼓霸」，創臺灣先例，第一任指揮為蔡仰峰。謝騰輝退居幕後，不斷培訓新進團員，於 1965 年入駐豪華酒店，由其弟謝荔生領隊，成為「豪華鼓霸」；1970 年代入駐臺北市中山北路美琪飯店，由楊永金指揮，成為「美琪鼓霸」；亦有部分團員加入中華路麗聲歌廳的樂隊。此外，✚鼓霸也與電視臺的綜藝節目密切合作，例如 1960 年代「豪華鼓霸」在✚臺視的「歡樂周末」、「國賓鼓霸」在✚中視的「歡樂假期」擔任演奏，創下多團在各地駐演的輝煌時代。

✚鼓霸對臺灣爵士樂團的發展影響深遠，不僅 1960 年代三家電視臺的正副指揮與多位重要團員幾乎全來自於✚鼓霸，例如✚臺視大樂隊指揮謝荔生、副指揮楊水金，✚中視大樂隊指揮 *林家慶、副指揮蔡敏輝，✚華視大樂隊指揮 *詹森雄、副指揮蔡慶昌，而能夠延續半世紀之久，至今已為第五代✚鼓霸，最大的功臣在於創團元老、亦是編曲者的溫錦添不斷擴展演出曲目，從爵士、拉丁、世界名曲、臺灣歌謠、華語歌曲和國標舞曲，甚至古典新奏等，開拓演奏新領域。而後來又加入 Samba，使演奏風格更顯得生動活潑。如同在 1960 年代分成兄弟團，2000 年初✚鼓霸亦有團長邱志炅與指揮張清和領導，與謝守彥領軍的兩團樂隊，繼續開創✚鼓霸的奇蹟。（徐玫玲撰）。參考資料：2, 102

〈桂花巷〉

創作於 1987 年，由吳念真作詞、*陳揚作曲，為電影《桂花巷》的同名主題曲，這首由 *潘越雲演唱的 *臺語流行歌曲，得到了第 24 屆金馬獎最佳電影插曲獎【參見 1980 流行歌曲】。吳念真以臺語歌詞傳統三段歌詞的形式，細膩的藉由桂花的開落，勾勒女主角剔紅一生的命運，再加上陳揚所譜寫的曲，簡單的樂器運用，營造出悠悠深遠的空間感，呈現飽滿的人文精神。（施立撰）

歌詞：

> 想我一生的運命　親像風吹打斷線　隨風浮沉無依偎　這山飄浪過彼山　一旦落土黎頭看　只存枝骨身已爛　啊　只存枝骨身已爛　花蕊卡壞嘛開一擺　偏偏春風等昧來　只要根頭猶原在　毋驚枝葉受風颱誰知花　等人採　已經霜降日落西　啊已經霜降日落西　風吹身軀桂花命　若來想起心著疼　恩怨如煙皆當散　禍福當作天注定　往事何必越頭看　甲伊當作夢一般　啊　甲伊當作夢一般

古倫美亞唱片

為 1930 年代臺灣重要唱片發行公司，無論唱片發行、製作和銷售通路，都是日治時期臺

灣最具代表性的唱片公司。⊕古倫美亞前身是「日本蓄音器商會」（簡稱「日蓄」），該公司成立於 1910 年的東京。⊕日蓄成立之初便進入臺灣，該年 11 月在當時的臺北撫臺街成立「日蓄臺北出張所」，由岡本樫太郎主持業務，成為臺灣第一個常駐的唱片公司機關，獨霸臺灣市場。1914 年更邀請客籍說唱藝人灌錄唱片，創下本土商業錄音與唱片製作的首例。1920 年代轉手由 *栢野正次郎負責，大舉擴張在臺業務，1926 年之後製作數批南管【參見●南管音樂】、北管音樂（參見●）及風月場所流傳的傳統小曲唱片，獨霸地位更形穩固。

1928 年，位於東京的⊕日蓄總公司引進美國哥倫比亞（Columbia）公司的資金與技術，發行「鷹標」、「駱駝標」與「飛行機標」三種商標唱片，之後更名為「日本コロムビア（Columbia）」，改發行新東家慣用的「音符標」唱片，也創立「利家」（Regal）商標的副廠牌。臺灣⊕日蓄出張所也隨之變革，由駐臺北榮町（今延平南路、衡陽路一帶）的專務栢野正次郎以漢字「古倫美亞」譯名，展開更廣泛的發行與批發業務。

以⊕古倫美亞命名之後，公司一新耳目，不但專利販售美國 CBS 公司的留聲機，更正式建立唱片製作基地，甚至嘗試製作 *爵士樂風格的歌仔（參見●）唱片。隨著臺灣唱片市場的開展，在經理黃韻柯的主導下，開始招集臺北附近的樂師、歌仔戲（參見●）演員，定期率團到日本總公司錄音室灌錄，製作全套數張唱片的長篇歌仔戲，除此之外，也由樂師、演出者使出渾身解數，灌錄各類音樂、說唱，而後更掀起本土 *流行歌曲製作的風潮，另外也發行說唱、童謠、笑話、新劇、演說等各類唱片，語言包括臺語、客語、日語及北京語等，製作內容十分廣泛。

以 *臺語流行歌曲為例，⊕古倫美亞不僅開創局面，更是當時製作最穩定、產量最豐富的公司。1933 年聘請 *陳君玉組成臺灣第一個唱片文藝部，發行〈紅鶯之鳴〉、*〈望春風〉等歌曲，開街頭宣傳之先河，也開創本土流行歌【參見流行歌曲】市場；而後文藝部由 *周添旺

主持，到 1939 年間，平均每年都有近 30 首新曲發表，累積 200 多首創作歌曲，作詞的 *李臨秋、陳君玉、周添旺，作曲的 *鄧雨賢、*蘇桐、*王雲峰、*姚讚福，歌手 *純純、*愛愛、青春美、張傳明等，均在⊕古倫美亞走紅，聲名大噪。位於榮町二丁目 26 番地（今臺北中山堂旁）的⊕古倫美亞，儼然成為 1930 年代臺灣歌壇的重心。

1938 年之後，由於戰火日熾、軍國主義盛行，東京發行的日語歌曲唱片大為流行，臺灣唱片製作業逐漸萎縮，尤其在太平洋戰爭爆發後，臺灣與日本間船運窘迫，錄音不便又貨運阻塞，各公司文藝部更形同虛設，改以代理販賣東京出品唱片為主。1945 年 5 月 31 日，位於榮町的公司在美軍空襲中遭到炸毀，損失慘重，栢野正次郎決定暫時結束業務，並將庫存唱片運往位於新北三峽的倉庫，不久東亞戰火告終，日本投降，隨著臺日貿易的歇止、庫藏為政府接收，⊕古倫美亞也自此走下歷史舞臺。（黃裕元 撰）

參考資料：26, 48, 88

外觀與傳單

顧媚

（1934.12.30）

*華語流行歌曲演唱者。原名顧嘉瀰，蘇州人，在廣州長大，1950 年代初期於香港出道，早期隸屬於大長城唱片公司，素有「小雲雀」稱號，1950 年代中期之後加入飛利浦唱片公司，開始跨足電影演出，屬於歌影雙棲明星，代表作就是《小雲雀》。1962 年為林黛的電影《不了情》擔任幕後主唱，一曲 *〈不了情〉成了她的招牌歌。也同時為《白蛇傳》、《紅樓夢》

等黃梅調電影幕後代唱〔參見黃梅調電影音樂〕。擅唱歌曲有〈阿里山姑娘〕〔參見〈高山青〉〕、〈母親你在何方〉、〈梭羅河畔〉、〈相思河畔〉等。後來她以筆名「佳爾」、「賈彌」、「古梅」寫歌詞，

首作〈醉在你的懷中〉即由白光唱紅。顧媚經常來臺演唱，一待就是半年，後來在臺拜胡念祖為師學山水畫。在臺北舉辦第一次個展後正式告別歌壇，並從趙少昂、呂壽琨潛心研習作畫多年，經常在港臺舉行個展，成就斐然。（汪其楣撰）參考資料：31, 52

滾石唱片

1975 年，*段鍾沂、段鍾潭兄弟創立了 *《滾石雜誌》，⊕滾石取名得自創辦人對 Rock & Roll 的喜愛。1981 年又成立「滾石有聲出版社有限公司」，正式投入音樂事業之經營。同年發行第一張唱片，為 *吳楚楚、李麗芬、*潘越雲演唱的《三人展》專輯。

⊕滾石初期發行音樂專輯著重音樂創作的創意與內涵，因此有相當多臺灣具有代表性的創作歌手與製作人都曾在 ⊕滾石製作發行專輯。如：*羅大佑專輯《之乎者也》、《未來的主人翁》與《家》專輯，*李宗盛《生命中的精靈》，*陳昇《擁擠的樂園》、《放肆的情人》等。這些製作與創作能力俱佳的歌手讓早期的 ⊕滾石唱片充滿開創性與理想性，也與同時期創業的 *飛碟唱片，操作手法與經營路線上形成強烈的對比。

⊕滾石亦有非常具演唱實力的歌手，如潘越雲、*陳淑樺等。其中陳淑樺於 1989 年發行的《跟你說，聽你說》專輯，為臺灣少數銷售破百萬張的專輯唱片，主打歌〈夢醒時分〉成為當年臺灣最流行之華語歌曲。

1990 年後由於國際五大唱片公司紛紛進駐臺灣，挾其豐沛的行銷資源以及強大的企劃能力，對臺灣本土的唱片公司造成一定程度的威脅。自 1990 到 2000 年這段時間，⊕滾石仍積極向海外拓展，在亞洲各地設立分公司或是子公司，除了經營 ⊕滾石自製發行的產品外，同時取得來自不同國家 50 多種品牌之代理權。然自 2000 年始，唱片產業遭遇盜版及非法下載的雙重打擊，⊕滾石唱片亦難逃縮編之命運。⊕滾石於 1999 年成立「滾石網路」，2003 年成立「滾石移動」，在華語地區提供數位音樂服務。2015 年成立臺灣第一個主流唱片電子音樂品牌「ROKON 滾石電音」。（劉榮昌撰）

成立於 1981 年的 ⊕滾石唱片，於 2010 年 11 月 27 及 28 日在臺北小巨蛋舉辦慶祝創立三十週年的「快樂天堂滾石三十演唱會」，邀請並集結三十年來旗下曾經合作及所屬藝人共同參與此一盛會，總計兩晚超過 60 組、逾 80 位藝人上臺表演，星光熠熠盛況空前，蔚為華語樂壇的一大盛事。

由於參與的歌手眾多，演唱會精心規劃由吳楚楚、*黃韻玲、周華健、陳昇、*伍佰 & China Blue、任賢齊、*張震嶽、*五月天等八位 ⊕滾石歷年重量級歌手領軍，透過邰肇玫、*李建復、馬宜中、王海玲、唐曉詩、楊芳儀、娃娃、李麗芬、潘越雲、李恕權、王識賢、曹啓泰、李正帆、蘇慧倫、小蟲、辛曉琪、許景淳、趙詠華、李度、李明依、庾宗華、黃品源、杜德偉、順子、趙之璧、曹蘭、黃嘉千、錦繡二重唱、馬念先、*紀曉君、剛澤斌、卓文萱、MC HotDog、林凡、黃鴻升、2 moro、吳忠明、Fun4 樂團、頑童 MJ116、潘嘉麗、郁可唯、楊乃文、莫文蔚、李炳輝、吳佩慈、梁靜茹、光良、品冠、曹格、劉若英、*黃妃等跨世代歌手的輪番演繹，將自民歌以降、超過百首橫跨不同年代，由 ⊕滾石或旗下所屬廠牌出品，大家耳熟能詳，最具代表性的經典金曲，以不同組別與主題類型的呈現方式，匯集於這兩場星光薈萃的音樂盛典，引領近兩萬名的觀眾重返年少歲月，感受 ⊕滾石唱片與愛樂者一同走過的輝煌年代。接連兩晚欲罷不能，臺上臺下超時演唱的熱情互動，後續更在社會與媒體引發巨大的回響。

這場演唱會不僅延續了 滾石唱片在 1987 年首開先河，於中華體育館舉辦「快樂天堂」跨年演唱會的集體情懷與企業精神，更成為千禧年後唱片工業產製模式改變後盛大的音樂饗宴，同時呼應網路時代崛起後，這股方興未艾、串流音樂亦無可取代的演唱會風潮。由於臺北場的演出反應熱烈，從 2011 年至 2012 年，滾石三十演唱會先後於北京、上海、廣州、深圳、杭州、西安、成都、武漢、南京、重慶、新加坡等地輪流巡演，共計舉辦了 15 場演唱會；其中尤以 2011 年 5 月在北京「鳥巢」（即中國國家體育館）所舉辦的場次規模最大，動員人力最多，不僅是第一場於「鳥巢」舉辦的商業演唱會，橫跨中港臺三地參與的藝人數量與史無前例的製作規模，均創下華語樂壇演唱會史上的多項紀錄。

「滾石三十演唱會」不僅是華語樂壇指標性唱片品牌而立之年的聯歡慶典，更銘刻臺灣作為華人流行音樂中心的黃金年代。不同世代的青春記憶，都能從滾石唱片出品的經典之作，尋回難再複製的往日情懷。（凌樂林撰）

《滾石雜誌》

由 *段鍾沂、段鍾潭兄弟於 1975 年創辦的《滾石雜誌》（簡稱《滾石》），是滾石集團最早成立的先鋒事業，亦是 *滾石唱片的前身。成長於戰後嬰兒潮的段氏兄弟，青春期經歷嬉皮及反戰運動思潮和西方 *搖滾樂的洗禮，同時也見證當時鄉土及民歌運動【參見校園民歌】初始的文化生機。隨著臺灣工商經濟起飛，步入 70 年代的臺灣，處處充滿機遇可能。甫走出校園且深受搖滾樂影響的段氏兄弟，也以美國 *Rolling Stone* 雜誌為目標，作為 《滾石》創辦的初衷，希望一展鴻圖。獨一無二專門聚焦音樂的編輯方針，讓這本雜誌躬逢其時，出版後旋即成為臺灣 1970 年代中期極具指標意義的音樂期刊。

草創之初的 《滾石》，不僅常態報導西洋流行及搖滾音樂情報，對於當時方興未艾的民歌運動亦多所著墨。加上充滿彈性的編輯走向，舉凡新片及巨星動態、彈唱曲譜、音樂評論與

事件報導，無不包羅其中，因而迅速成為音樂文化圈的發聲熱點。《滾石》當時的企圖不僅止於此，為推廣熱門音樂，甚至多次舉辦民歌演唱會。儘管這本刊物後來因大環境影響而無法繼續，然而其在思潮醞釀，文化百花漸次綻放的 70 年代，儼然已是 80 年代音樂產業的實驗先驅。

《滾石》經歷過幾波的變革，在 滾石唱片尚未成立前，曾是一本獨立運作的音樂情報刊物，然而 1980 年跨界製作，委由 光美唱片發行的《邱肇玫 施碧梧二重唱創作專輯》，卻成為 《滾石》蛻變為 滾石唱片轉型契機。1981 年 滾石唱片成立後，《滾石》重生為企業刊物，主要作為報導發行訊息與旗下藝人動態的平面媒介。由於初期編輯工作非由固定部門負責，80 年代以報紙型態出刊的 《滾石》，內容及發行頻率都無固定模式，直到 90 年代企劃部編輯室成立後，才定型成為定期出版，厚達數十頁 A4 大小印刷精美的專刊，主要提供給會員及自營銷售通路供歌迷索取。在此一階段，每期發行量一度高達數萬份，成為同業間最具規模及代表性的唱片公司刊物。在 90 年代的全盛時期，由於 滾石旗下歌手眾多，繽紛多元的藝人與發行動態，以及不斷創新的專題企劃與美術設計，在在都讓 《滾石》成為眾多忠實歌迷固定收藏的音樂珍品。雖然隨著數位時代的來臨與平面媒體的式微變遷，最終於 90 年代末期停刊，然而二十多年詳實記錄西洋與華語樂壇風雲的《滾石雜誌》，仍是臺灣文化與流行音樂史上無可磨滅的音樂寶典。（凌樂林撰）

〈孤女的願望〉

1957 年由日人米山正夫作詞、作曲，*葉俊麟填上臺語歌詞，由當時九歲的 *陳芬蘭演唱，〈孤女的願望〉是當時最受歡迎的歌曲之一。1950 年起，*臺語流行歌曲因市場逐漸萎縮，於是興起將日文歌曲翻唱成臺語歌的風氣，以節省唱片公司成本。雖然這類型歌曲被嚴重批評為 *混血歌曲，但是此曲反映臺灣戰後許多年少男女，離開鄉村、憧憬城市，努力認真開

創自己的一片天，爲難能可貴的勵志歌曲。陳芬蘭稚氣未脫的唱腔，打動無數有此願景的少年人，找到對未來的希望與認同；此曲也同時反映出從農業轉型工業的社會經濟形態。後來此曲曾有許多歌星演唱過，例如*鳳飛飛、黃乙玲、曾心梅、陳一郎、*張清芳等人，可見其受歡迎的程度。（徐玫玲撰）

歌詞：

請借問播田的田庄阿伯啊　人塊講繁華都市臺北對叨去　阮就是無依偎可憐的女兒自細漢著來離開父母的身邊　雖然無人替阮安排將來代誌　阮想要來去都市做著女工過日子　也通來安慰自己心內的稀微請借問路邊的賣煙阿姐啊　人塊講對面彼間工廠是不是貼告示要用人　阮想要來去我看你猶原不是幸福的女兒　雖然無人替咱安排將來代誌　在世間總是著要自己打算才合理　青春是不通耽誤人生的真義請借問門頭的辦公阿伯啊　人塊講這間工廠有要採用人　阮雖然也少年攏不知半項同情我地頭生疏以外無希望　假使少錢也著忍耐三冬五冬　爲將來爲著幸福甘願受苦來打拚　有一天總會得著心情的輕鬆

郭金發

（1944.3.1. 臺北大稻埕—2016.10.8 高雄）

*臺語流行歌曲作詞、作曲者與演唱者。父親爲大稻埕地區製作鞋面的師傅，經濟狀況雖不富裕，但家中十個兄弟姊妹感情融洽。臺北市大橋國校畢業後，除了學會父親靈巧的製鞋技術外，對繪畫美勞亦相當感興趣。爲拓展一技之長，還曾去當車床學徒，燙衣服的技術更是媲美經驗豐富的師父。然而對歌唱的熱愛，促使他也隨著兄姊積極去參與各項歌唱比賽，而踏上了演藝圈。1950 年代臺北縣市（今臺北市、新北市）的各個電臺，例如正聲、中華、華聲、民本、民聲、天南等正風行舉辦「自由歌唱比賽」，十五歲的郭金發以優美的嗓音成爲各大電臺的常勝軍。1960 年代，由前輩作詞者*葉俊麟引薦至鈴鈴唱片（參見●），錄製了第一張唱片（與李雅芳共同灌錄），唱紅〈夜都市半暝三更〉、〈北風〉、〈已經明白了〉等歌曲，又接受陳合山（良山兄）的引進與拜*吳晉淮爲指導老師，歌藝更加精進。1963 年演唱*張邱冬松於 1949 年所發表的*〈燒肉粽〉，建立了屬於自己低沉柔美的演唱風格而大受歡迎。1965 年服役於海軍藝術工作六隊，開始嘗試譜寫童謠。1971 年創作的〈勸回頭〉，更得到洪小喬在●中視所主持的*「金曲獎」之「金詞」與「金曲」雙料獎項。之後電視製作人顧英德注意到郭金發的創作才華，遂邀請他爲連續劇「愛河」譜寫〈爲什麼〉（作詞作曲），轟動一時。接著創作描述愛情悲劇的《命運的鎖鏈》主題曲（張宗榮作詞）、勸人飲酒要有節制的〈飲者之歌〉（作詞作曲），〈日出〉（作詞作曲）。當時臺語唱片多爲發行一面 4 首，兩面 8 首的小片唱片，●電塔唱片特別爲他發行可以錄製 12 首歌曲的大片唱片，創臺語唱片的首例。此外，亦唱紅許多重新填詞的日本歌曲，例如葉俊麟填詞的〈溫泉鄉的吉他〉與〈可憐的小姑娘〉，劉達雄填詞的〈爲伊走千里〉與〈愛你入骨〉等。除此之外，亦主持●中視「每日一星」、「大家歡」等節目。

活躍歌壇五十六年，灌錄超過上百張唱片，「小弟郭金發」成爲其著名開場白。作曲、寫詞、舉行歌友演唱會，溫柔敦厚、盡心堅持歌唱的本分。2001 年開始於高雄快樂、陽光等電臺主持「臺灣音樂情」，延續他對音樂的熱愛，介紹好的歌曲分享聽眾。2016 年 10 月 8 日，參加高雄市鳳山區重陽節敬老演唱會，在臺上演唱〈燒肉粽〉時突然昏倒，緊急送醫後仍宣告不治，享壽七十二歲。（徐玫玲撰）

郭大誠

（1937 臺北士林）

1960 年代臺語歌曲演唱者、作詞者，並參與 *流行歌曲唱片製作。本名郭順祥。出身國術館家庭，在學期間也在集音社學習北管〔參見●北管音樂〕，初中畢業便進入華聲廣播電臺擔任

《台語轟動歌集》唱片封面

樂師兼歌手，由於口白清晰、歌聲親切，格外受聽眾歡迎，逐漸成為電臺專業主持人。1963年以「郭天祥」之名，在臺北鈴鈴唱片（參見●）正式發行唱片，受到電臺播界注意，在往後成立的⊕雷虎唱片中擔任基本歌星，而改以郭大誠為名，在⊕雷虎唱片、*五虎唱片、⊕五龍唱片等公司，發行諸多自己或妻子謝麗燕共同作詞的歌曲。1965 年至 1970 年間，先後發表了〈流浪拳頭師〉、〈糊塗和尚〉、〈糊塗燒酒仙〉等歌曲，專輯銷路極為成功。同時他培植的歌手 *葉啓田，也在歌壇大放異彩，葉早期在⊕金星、⊕五虎等唱片公司發行的成名歌曲，歌詞泰半出自郭大誠之手。而後臺語唱片歌曲一度衰落，郭大誠仍持續在華聲電臺主持節目，並率歌唱表演團體巡迴演出，持續數十年，致力於推廣臺語歌曲。

其歌曲風格極為特異，而有「歌壇怪傑」之稱。他時常在歌曲中穿插韻文口白，詼諧有趣，大受聽眾歡迎，同時也以最新流行的日、美歌曲改編，歌詞中無遺地表現 1960 年代的風土民情，不但是臺灣說唱文化的珍貴資產，也為當時的社會文化留下豐富而多元的紀錄。

（黃裕元撰）參考資料：36, 83

古月

*華語流行歌曲之作曲者 *左宏元的藝名。（編輯室）

H

〈海海人生〉

改編自粵語歌〈沉默是金〉，最初由張國榮作曲、演唱。1993 年由作詞人娃娃改填臺語歌詞、*陳盈潔演唱，收錄在 *吉馬唱片出版的《出色》專輯中〔參見 1990 流行歌曲〕。當年⊕吉馬老闆陳維祥製作陳盈潔專輯時，特別選用了這首歌曲，經由陳盈潔成熟的演唱技巧詮釋，表達了對人生起伏的深刻感受，帶動唱片大賣，也成了 KTV〔參見卡拉 OK〕的熱唱歌曲。也是因為這首歌，更加奠定了陳盈潔在臺語歌壇的地位。（施立撰）

歌詞：

人講這人生　海海海路好行　不通越頭望　望著會茫　有人愛著阮　偏偏阮愛的是別人　這情債怎樣計較輸贏

海山唱片

成立於 1962 年，是臺灣早期唱片業中較具規模的一家，曾執國內唱片業牛耳達十餘年之久。成立之初，適逢國內老式唱片業經營的末期，在此之前，國內唱片的內容絕大多數都是翻版國外唱片，包括歐美各國的古典音樂，日本的流行音樂及上海、香港的華語歌曲。根據唱片公會統計，從國民政府來臺至 1965 年，臺灣唱片業在內政部登記有案的業者，從不滿 10 家增至 72 家，其中有製片設備工廠的計有 36 家。雖然工廠設備都很簡陋，卻為國內唱片的拓展投注無限心力，培育不少紅極一時的歌星。

⊕海山初期也是以翻版國外唱片為主，成績並不理想，一度還傳出財務危機。1967 年，⊕海山發行《苦酒滿杯》及《負心的人》兩張唱片，結果大受歡迎，適時解除了財務困境。1969 年，⊕海山推出 *左宏元作曲、*姚蘇蓉演唱的〈今天不回家〉，不但在國內造成轟動，連香港、東南亞都狂賣，在香港締造出 50 萬張的銷售紀錄，姚蘇蓉也以此曲征服香港。由於〈今天不回家〉的成功，⊕海山負責人鄭鎮坤遂大量網羅本土作曲家創作歌曲，刺激國內 *流行歌曲創作的發展，包括作曲者左宏元、*劉家昌、*駱明道、*翁清溪、*林家慶，作詞者 *慎芝、*莊奴、林煌坤、*孫儀，先後為⊕海山延攬，創作了許多膾炙人口的歌曲，同時也捧紅數不清的藝人，有：*謝雷、姚蘇蓉、*尤雅、*歐陽菲菲、*翁倩玉、楊小萍、劉家昌、*白嘉莉、*鳳飛飛、*甄妮、*費玉清等人，他們的成名曲，幾乎都是在⊕海山灌錄，致使當時國內百分之八十以上的演唱歌手都在⊕海山旗下。

1970 年代末，⊕海山抓住 *校園民歌的浪潮，舉辦「民謠風」選拔，拔擢一批優秀歌手及作曲人，為校園民歌加溫，如：*梁弘志、*蔡琴、*葉佳修、*陳淑樺、銀霞、潘安邦等人，其中蔡琴的 *〈恰似你的溫柔〉、葉佳修的〈鄉間小路〉、陳淑樺的〈紅樓夢〉、銀霞的〈蘭花草〉、潘安邦的 *〈外婆的澎湖灣〉，都成了民歌的經典作品。

進入 1980 年代未久，獨霸市場多年的⊕海山，遭逢一連串的打擊：先是投資太多，資金無法回收。1983 年，因資金周轉不靈，向信託公司求助，最後與信託公司發生一場股權糾紛，雙方訴諸法律，大大傷了⊕海山的元氣。另一個讓⊕海山大傷的是坊間翻印盜版猖獗。⊕海山是國內出片最多、擁有暢銷歌曲也最多的公司，遭盜錄的自然也最多。遭此雙重打擊，⊕海山逐漸沉寂下來，在無法正常出片下，內部人員紛紛離職自立門戶，日後成立的⊕點將唱片及⊕瑞星唱片，其負責人都是昔日⊕海山的工作人員。⊕海山二十多年的歷史，曾為國內唱片業帶來不小的貢獻，特別是在發掘本土音樂人才及培植歌唱新秀上，開啟一個嶄新的面貌。（張夢瑞撰）

海洋音樂祭

大型熱門搖滾音樂【參見搖滾樂】演唱活動。2000年臺北縣政府新聞室（今新北市政府新聞局）與獨立音樂製作公司 *角頭音樂所合作發起，由臺北縣政府（今新北市政府）負擔經費，效法烏茲塔克音樂節（Woodstock Festival），帶動國內獨立樂團的風氣。此音樂活動以新北貢寮福隆海水浴場沙灘上所搭建的表演場地作舞臺，由許多不同的表演單位輪流上臺，因此也稱為「貢寮國際海洋音樂祭」（Hohaiyan Rock Festival）。由於是採聽眾完全免費進場，且每年都邀請到國內外知名的音樂團體演出，所以參與人數從第1屆2000年約有近萬人，到2007年第8屆時已經爆增到近30萬人次參與，活動期間並帶動貢寮地區附近的商業與繁榮。

此活動自首次舉辦以來，就被視為臺灣的年度音樂盛事。除了第1屆是單純邀請國內外的樂團進行演出外，第2屆開始創辦「海洋獨立音樂大賞」獎項，邀請華語地區的獨立搖滾樂團參與比賽，首獎為新臺幣20萬元。歷屆海洋大賞得主皆為臺灣重要的音樂團體如：88顆芭樂籽（2001）、Tizzy Bac（2002）、潑猴樂團（2003）、假死貓小便（2004）、圖騰樂團（2005）、胖虎樂團（2006）、表兒（2007）等。

自2000年舉辦起至2005年，皆由角頭音樂為承辦單位，2006年活動主辦由●民視得標，角頭音樂則決定自己舉辦一場「海洋人民音樂祭」，2007年角頭再次主辦海洋音樂祭。對於官方用招標的方式舉辦活動，角頭音樂認為無

法將活動的舉辦經驗傳承，多方著力，試圖將活動民營化。對於臺灣有志於創作的音樂工作者來說，海洋音樂祭提供了一個發聲的舞臺與努力的方向，對於多數閱聽大眾而言，則是提供了一個視獨立音樂為一種類似於觀光推廣的活動。（劉榮昌撰）

〈好膽你就來〉

由阿弟仔作詞作曲，Martin Tang編曲，*張惠妹演唱的 *臺語流行歌曲，收錄於2009年發行的張惠妹意識專輯《阿密特》【參見2000流行歌曲】。該專輯名稱來自張惠妹的卑南族名，在曲風和唱腔上力求突破，觸及人格衝突、同志認同、女性意識、生命價值等議題，創下銷售佳績，並獲選 *中華音樂人交流協會年度十大專輯，更在2010年第21屆金曲獎（參見●）創下十項入圍、六項獲獎的紀錄。〈好膽你就來〉為專輯第三主打歌，結合電子音樂和搖滾曲風【參見搖滾樂】，節奏強烈，旋律琅琅上口，以直截了當的口氣唱出：「要討我的愛，好膽你就來」，展現當代女性面對愛情的直率態度，獲得第21屆金曲獎最佳年度歌曲、最佳編曲人以及最佳音樂錄影帶三項大獎。（李德筠撰）

黑名單工作室

前身為「無斷文化」音樂團體，成員有王明輝、*陳明章、陳主惠、許景淳。1980年代，王明輝創作與當時社會政治環境緊緊相關的數首歌曲，並在1987年 *水晶唱片負責人 *任將達舉辦的「臺北新音樂節」公開發表後，旋即於是年籌組黑名單工作室，成員有王明輝、陳主惠、司徒松（Keith Stuart）、陳明章、葉樹茵、陳明瑜及拆除大隊合唱團，這些成員幾乎都是在工作之餘從事黑名單工作室的詞曲創作者。

1980年代末，臺灣政治經歷了省籍衝突、解嚴等重大事件，黑名單工作室在靈魂人物──王明輝的創作路線帶領下，音樂創作與社會脈動息息相關。1989年發行 *《抓狂歌》，由於專輯內的歌曲涉及政治敏感問題，且音樂風格與

當時華語主流歌曲風格不同，許多唱片公司不願發行，最後才由*滾石唱片發行，卻成為臺灣最後一批不准上媒體的*禁歌，在無法於媒體宣傳的情況下，僅由校園

《抓狂歌》唱片封面

演唱以及口碑流傳，卻有 10 萬張以上的銷售數量，並引起廣泛的注意，且被視為「新臺語歌運動」的代表作之一。此後，黑名單工作室的成員在 1990 年代臺灣的流行音樂產業中都有一定程度的分量，其中最知名的就是發掘金門王李炳輝，並且寫出了*〈流浪到淡水〉的陳明章。在 1996 年黑名單工作室推出了第二張音樂作品《搖籃曲》，由*魔岩唱片發行，這張唱片加入了許多原住民音樂（參見●）元素，批判的對象也由《抓狂歌》的歷史政治糾葛轉換到資本主義帶來的歪曲現象。黑名單工作室之後未出版以此工作團隊為名的專輯，但也未公開宣布解散，當中許多成員至今仍是流行音樂界的工作者。（劉榮昌撰）

〈何日君再來〉

由黃嘉謨作詞、*劉雪庵作曲的*華語流行歌曲，為 1937 年電影《三星伴月》之主題曲。這首歌由周璇主唱，並成為她的成名曲，後來亦有多位演唱者翻唱，例如黎莉莉、潘迪華、奚秀蘭、胡美方、渡邊濱紫、李香蘭（原名山口淑子）等。〈何日君再來〉的臺語版是⊕勝利唱片在 1937 年發行，由*陳達儒作詞，秀鑾演唱。後來因為臺灣與中國的政治變遷，使這首歌從單純的電影歌曲，因著歌詞衍生成不同的意涵，而成為*禁歌歷史上最獨特的案例，從下面的實例可一窺究竟：

1. 李香蘭除了以中文演唱外，還譯成日文，流傳到日本軍營，並受到熱烈歡迎，但沒有多久中、日版的〈何日君再來〉都遭到日本檢查機關的禁唱令，理由是那種纏綿的靡靡之音會使日本軍紀鬆懈。到了二次大戰末期，日本軍

隊把「何日君再來」的「何」字，改成「賀」，「君」改成「軍」，變成了「賀日軍再來」，並大力播放。為此國民政府下令全國禁唱這首歌，同時出版〈何日君再來〉的唱片公司也將沒有賣出的唱片統統收回銷燬，廣播電臺也不准播放這首歌。

2. 國民政府來臺，因「君」字令人有太多遐想，故於 1971 年被列於內政部編印的《查禁歌曲》第一冊中【參見禁歌】，直至 1979 年才得以解除。後*鄧麗君將此曲重新翻唱，1980 年代中國改革開放，此曲傳回中國，隨即造成極大的轟動。1982 年，中國當局認為此曲會對民眾造成精神污染而禁止播放及傳唱，理由是此處的「君」乃暗指國民政府，意在挑動大陸人民期待國民黨來解救他們。

一首廣受歡迎的*流行歌曲，在不同執政者有目的的操弄下，竟以莫須有的罪名，使之淪為政治的犧牲品，〈何日君再來〉反映了音樂與政治兩者的緊密關聯。（徐玫玲撰）

洪榮宏

（1963.3.19 屏東）

*臺語流行歌曲演唱者、歌唱節目主持人與福音歌手。為臺語流行歌曲演唱者*洪一峰之長子，從小在父親有計畫的培育之下，練唱又學習鋼琴。1973 年與洪一峰合唱《孤兒淚》與《送你一首輕鬆歌》兩張合輯，正式踏入演藝圈，十歲的童音加上父親的音樂創作，引起聽眾的關注，演唱邀約不斷。同年，父親將洪榮宏送至日本讀書。一年多後，因家庭因素返回臺灣，並於臺南博愛國小完成國小學業。後接受苗栗後龍蔡信贐傳道的引薦，北上就讀於淡江中學（參見❸），受當時校長，亦是傑出鋼琴家陳泗治（參見❸）的音樂指導。1977 年加入⊕皇冠唱片，發

行首張個人專輯《洪榮宏之歌（1）變心一時》，並開始在西餐廳自彈自唱。

1978至1981年間，錄製一系列以日本旋律重新填詞的臺語翻唱歌曲。1981年加入⊕光美唱片，開始從餐廳演唱躍升為唱片歌手，發行專輯《天無絕人之路》，同專輯中的〈我是男子漢〉，和與*江蕙對唱的〈歡喜再相逢〉，與另一專輯《歹路不通行》中的〈相思雨〉都頗受好評。1982年發行《行船人的愛》，同專輯中的*〈一支小雨傘〉，竟比其親自創作詞曲的主打歌〈行船人的愛〉更受歡迎，使洪榮宏立刻成為家喻戶曉的紅歌星。因為此專輯的轟動，更跨足電影界，與許不了合作拍攝第一部電影《行船人的愛》；1983年亦參與電影《一支小雨傘》演出，並擔任該劇之男主角。父親洪一峰也再度和*葉俊麟合作，為洪榮宏寫出不少的歌曲。

洪榮宏帥氣挺拔的外型，顛覆了臺語歌星既有的鄉土形象，於1980年代成為臺語歌壇難得的偶像型歌手。更由於其努力認真的經營，至今已發行超過50張的專輯，包括日語與臺語專輯，例如《雨！那會落袂停》（1982）、《暫時再會啦》（1983）、《阿宏的心聲》（1984）、《未了情》（1985）、《海底針》（1988）、《風風雨雨這多年》（1990）、《春天哪會這呢寒》（1992）、《若是我回頭》（1995）、《愛的一生》（1995）、《洪樓夢》（2002），甚至福音詩歌專輯《奇異恩典》（2000）與《我心讚美上帝》（2002）等。在金曲獎（參見●）設立後，更是獲獎連連：1990年以《風風雨雨這多年》獲第2屆金曲獎流行音樂類最佳男演唱人獎；1993年以《春天哪會這呢寒》獲第5屆金曲獎流行音樂類最佳方言歌曲男演唱人獎；1996年以《若是我回頭》獲第7屆金曲獎流行音樂類最佳方言歌曲男演唱人獎、以《愛的一生》與弟弟洪敬堯共同獲得最佳演唱專輯製作人獎。2000年後，開始主持電視節目，成果也非凡：2001年主持⊕八大電視「台灣紅歌星」，獲金鐘獎（參見●）最佳歌唱音樂綜藝節目獎；2002年又以「台灣紅歌星」獲金鐘獎最佳歌唱音樂綜藝節目主持人獎；2003年亦以「台灣紅

歌星」獲金鐘獎最佳歌唱音樂綜藝節目主持人獎。

洪榮宏以童星之姿踏入演藝圈，從餐廳代班演唱到經歷1980年代臺語歌曲又再度興起的盛況；從臺語歌壇的偶像形象到現在滿懷感恩的福音歌手，三十多年來憑藉著他優異的演唱、創作、製作與主持等能力於一身，終於開創出屬於自己的音樂天地。（徐玫玲撰）參考資料：37

紅包場

1960年代開始，於臺北西門町興起的聽歌文化，以來臺的軍官與軍眷為主要的聽眾。演出時間約莫下午開始，由女性歌手演唱上海時期的華語歌曲，或由聽眾點選歌曲，歌手並會在演唱前後與聽眾親切聊天。剛開始只需付約50元一杯的茶水，即可聽歌，演變到後來送演唱者紅包，所以才形成紅包場這個名稱。1980年代末，隨著這群特定聽眾的老邁，紅包場也逐漸沒落〔參見歌廳〕。（徐玫玲撰）

洪弟七

（1928.6.28 彰化）

1950、1960年代當紅*臺語流行歌曲演唱者，本名洪棣柒。十個月喪母，七歲喪父，出身富農。日治時期，家裡擁有多部留聲機；喜歡音樂、拳擊的五哥洪欽茂，會彈奏多種樂器，是他的音樂啟蒙老師。就讀公學校五年級時，由於大姊和四對兄嫂都在日本，十一歲那年，他也遠赴日本東京市，就讀於本鄉區元町小學。

小學畢業後，升上埼玉中學，中學二年級暑假返臺，因鼻疾開刀，由於醫療設備不足，致使大量失血，身體虛弱，所以留在臺灣休養，繼續未完的學業，畢業於苗栗中學（現苗栗建臺中學）。畢業後，任職於二林街役場（今二林鎮公所），喜歡唱歌的他，經常被派參加勞軍團。1945年後，常利用假日參加廣播公司舉辦的歌唱比賽，而且每次都奪冠，經中臺灣廣播名嘴周進升〔參見五虎唱片〕引薦給臺南*亞洲唱片。洪弟七決定幫自己取個藝名，由於七個兄弟中他排行第七，便取「洪弟七」

為藝名。1962年，在❶亞洲唱片錄製第一張唱片《離別的公共電話》，隨後出版《離別的月台票》專輯，其中他以日曲填臺語詞的同名主打歌〈離別的月台票〉，也成了註冊商標。在「臺語歌影片」流行時期，1963年開始，參與《意難忘》、《歌星淚》、《良心賊》三部電影演出。1963年為了挽留選舉落敗的周進升繼續留在廣播界，他和詩人周希珍、作詞家蟄聲（本名陳坤嶽），以日本作曲家吉田正的第兩千首紀念曲為旋律，集體重填臺語詞寫下〈懷念的播音員〉。除❶亞洲唱片外，也曾為*海山唱片、❶惠美、❶葆德、*麗歌唱片等多家唱片公司錄製唱片，唱紅〈流浪天涯三姊妹〉、〈流浪的阿哥哥〉等曲，也以「麗鳴」、「哲夫」等筆名，填過數十首日曲臺語歌。受限於公務員身分，參加演出經常受同事批評，五十歲那年，從服務了三十年的二林鎮公所退休，專心發展歌唱事業，曾在竹南天聲廣播公司和彰化國聲廣播公司，擔任廣播主持人年餘，現深居彰化縣二林。

1950、1960年代臺語歌可算是臺灣流行音樂界的主流，洪弟七適逢其時，展現優美歌聲，也成為人們音樂記憶版圖的一部分。（郭麗娟撰）

參考資料：36

洪一峰

（1927.10.30臺南—2010.2.24臺北）

*臺語流行歌曲演唱者，有「寶島低音歌王」的美稱，亦為詞曲創作者。本名洪文路，臺南鹽水人，1926年出生（1927年為身分證上之登記）。身為遺腹子的他，隨著母親奔波於南北之間，就讀北港公學校與臺北龍山國民學校時即顯露歌唱的才華，並接受音樂老師小提琴的啟蒙。高等科畢業後，即開始工作，並取「洪文昌」為藝名，偶爾參與臺北公會堂【參見●臺

北中山堂】的演唱。十九歲時，自譜詞曲創作〈蝶戀花〉，二十歲開始自己刻版印製附有簡譜與歌詞的歌仔簿（參見●）。1940年代，接任民聲、民本、天南、正聲等電臺的現場演唱工作，並接受臺南白惠文的建議，將藝名改為「洪一峰」。1957年進入❶臺聲唱片，錄製日本曲調填上臺語歌詞的歌曲〈山頂的黑狗兄〉。同年認識作詞者*葉俊麟，兩人從1957到1959年，陸續完成了不少廣受歡迎的歌曲，例如〈舊情綿綿〉、〈淡水暮色〉、*〈思慕的人〉、〈寶島四季謠〉和〈寶島曼波〉等。因歌曲〈舊情綿綿〉造成極大的轟動，1960年代還曾主演過同名的臺語電影，當中的一首插曲〈快樂的牧場〉還引用了阿爾卑斯山山歌的特有真假聲互換唱法（德：Jodeln）。除此之外，尚主演電影《何時再相逢》、《祝你幸福》。1961年，組「洪一峰歌舞團」於全臺巡迴演出，團員包括*紀露霞、張美雲與張淑美等。他傑出的歌藝與挺拔的外型甚至引起日本人的注意，受邀到東寶影片公司的銀座劇場演唱達七、八年之久；與日籍歌舞藝作家川內康範（Kawauzi Kohan）合作寫歌。1960、1970年代臺語歌曲在電視臺演唱歌數被限制的艱難處境中，轉往日本發展的洪一峰卻開闢了另一個燦爛的演唱事業。

1980年代除了在歌廳秀演出外，再度和葉俊麟合作為兒子*洪榮宏寫出不少的作品：〈見面三分情〉、〈空思戀〉、〈愛情一斤值多少〉、〈港都夜曲〉、〈若無你怎有我〉、〈你著不通忘記〉等歌曲。1989年接受基督教的信仰後，開始創作聖樂，例如〈福氣的人〉旋律即取自〈思慕的人〉，音樂成為他人生每一階段的心情寫照。洪一峰因其低沉柔美的嗓音，被譽為寶島低音歌王，並集詞曲創作於一身，他成為臺語歌星中極具代表性的一位典範：雖經歷臺語歌曲在臺灣不同的政治時空中之更迭，但憑藉著優秀的才華，見證臺語歌曲的生命力。（徐玫玲撰）參考資料：36

H

流行篇

Hou

● 侯德健
● 胡德夫
● 黃飛然
● 黃瑞豐

侯德健

（1956.10.1 高雄岡山）

*校園民歌代表性人物之一。中國四川人。1974年考上淡江文理學院（今淡江大學）企管學系，半年後輟學。次年重考大學，進入政治大學會計學系。1977年降轉政治大學中文學系。1970年代校園民歌興起，侯德健在暑假參與*新格唱片公司的市場調查工作，結識當時該公司的製作課長姚厚笙，而開始創作歌曲，例如：〈捉泥鰍〉、〈歸去來兮〉、*〈龍的傳人〉與〈酒矸倘賣無〉等歌曲，相當受到歡迎。1983年5月赴香港宣傳唱片，6月轉進中國後，在臺灣轟動一時的〈龍的傳人〉一樣變成中國廣受歡迎的歌曲。侯德健分別在1984年與1988年於中國出版《新鞋子舊鞋子》、《三十歲以後才明白》兩張專輯。1989年參與天安門廣場著名的學生民主示威運動，並且在六四事件後於1990年被中國遣送出境返回臺灣。回臺時並未因其曾到中國而被判重刑，而僅以非法入境為其罪名。其後出版《禍頭子正傳》，另外還出版一張同名的歌曲專輯。此後侯德健便鮮少發表新的音樂作品，改往動畫界發展，並且鑽研《易經》。（劉榮昌撰）

胡德夫

（1950.10.11 臺東卡阿路灣部落）

有「原住民民謠教父」之稱，父卑南人，母排灣人，排灣族名 Ara Rusuramang，自稱 Kimbo。1970年代就讀臺灣大學（參見●）外文學系，與*李雙澤等人推動「淡江事件」〔參見校園民歌〕，也陸續發表歌曲創作；1980年代參與黨外運動，創立「臺灣原住民權利促進會」；2000年參加「原住民族部落工作隊」，與郭英男〔參見●Difang Tuwana〕及馬蘭吟唱隊至日本東京，演出原住民音樂。於原住民族文化保存、權利爭取等社

會議題，多有推動與領導。

胡德夫的創作作品深受美國民歌的影響，包括*〈太平洋的風〉、〈牛背上的小孩〉、〈大武山美麗的媽媽〉等。歌曲旋律融合藍調吟唱方式，編曲以鋼琴、吉他為主，自彈自唱的演唱方式，歌詞以中文為主，詞中意境展現出原住民情懷。

胡德夫自稱其音樂風格為「Haiyan Blues」，直譯為「海洋藍調」。「Hai-yan」原為傳統原住民歌曲中常用的虛詞襯字，以此作為吟詠歌唱時的音節；「Haiyan Blues」則以此原住民歌曲特有之歌唱形式，衍生出來的音樂創作風格，具體表現為一種抒情、吟詠式的音樂特色。2005年發行第一張專輯《匆匆》，獲得第17屆金曲獎（參見●）六項入圍提名，其中〈太平洋的風〉一曲獲「最佳作詞人獎」及「最佳年度歌曲獎」。（黃姿盈撰）參考資料：82, 92, 115

黃飛然

（1921.12.14 中國廣東廣州—2013.9.18 加拿大）

大提琴手、*華語流行歌曲演唱者。中國廣東人，在上海就讀聖約翰大學時，就開始替電影公司配樂和伴奏，畢業後加入上海交響樂團，及擔任維也納舞廳樂隊的指揮。其間灌過唱片無數，最有名的是陳歌辛譜曲，戴望舒作詞的〈初戀女〉，乃1938年✛藝華出品，由劉吶鷗編劇、徐蘇靈導演的電影《初戀》的主題歌。以及1947年為✛百代灌唱的〈青春舞曲〉（慶餘作詞，司徒音作曲）、〈熱情的眼睛〉（陸麗作詞，金流作曲）。最早流傳的〈空軍軍歌〉、〈永生的八一四〉也是由他首唱。1950年代他移居香港後，擔任香港交響樂團大提琴手，及考獲皇家音樂學院院士，並與李麗華、*顧媚等人合作灌錄唱片。1970年代，移民加拿大溫哥華，帶領僑胞合唱團及教會詩班直至九十高齡。（汪其楣撰）參考資料：41, 51

黃瑞豐

（1950.1.6 高雄左營）

爵士鼓演奏者、*臺語流行歌詞曲創作者。自

幼喜愛音樂，八歲開始學古典吉他，十四歲入夜總會當學徒學爵士鼓，這期間尚學過口琴、木吉他、貝斯、鋼琴及電子琴等。1967年正式出道，並開始爵士鼓演奏的職業生涯。1968年擔任臺中清泉崗 CCK 美軍俱樂部鼓手；1971年在空降部隊司令部服役，並任軍樂隊小鼓手；1974年擔任❸臺視大樂隊鼓手〔參見電視臺樂隊〕，兼華國大飯店樂團鼓手；1975年開始接觸電影、電視、廣告、唱片配樂爵士鼓及打擊樂錄音工作；1976年成為錄音室專職鼓手及打擊樂手，開始流行音樂唱片錄製。

1974-1999年間黃瑞豐參與過的錄音單曲達8萬首之多，創國內個人參與歌曲錄音數量最多的紀錄，很多著名歌手之唱片、CD 錄製均在其手下完成。更由於其演奏技巧佳，素有「臺灣鼓王」之稱，並曾獲1986年日本 Pearl 樂器月刊報導，讚譽為「中華民國最佳鼓手」，且從歷年各項媒體報導，例如《民生報》「錄音室奇葩」、臺灣版 Play Boy 雜誌人物專訪，可見其在爵士鼓流行音樂上所受的肯定。1998年為 *友善的狗唱片公司之爵士藝人製作及演奏《1998福爾摩莎爵士會》專輯，主題曲為〈Happy Birthday〉，為國內第一張 *爵士樂專輯。2001年曾受邀參與❸三立電視臺「臺灣最美麗的聲音」節目「臺灣鼓王之夜」單元專訪，並與主持人葉璦菱共同演出。1994-2007年為美國 Zildjian Cymbal 銅鈸公司之東南亞（臺灣第一位）簽約代言鼓手。2003-2006年亦成為日本 Yamaha Drum 簽約鼓手。

除專業從事錄音工作外，黃瑞豐也積極參與爵士鼓的推廣活動，包括教學、演出及著作：

一、教學：從 TCA（Taipei Communication Art）流行音樂學苑打擊樂器科教師、山葉音樂振興基金會師資培訓節奏講師，到1999年成立「黃瑞豐爵士鼓音樂教學推廣中心（爵士風）」及爵士鼓網路教室，並舉辦爵士鼓巡迴講座及夏令營，2000年曾應邀在國家音樂廳（參見❸）演奏廳演講。

二、演出：1、1996年應台北愛樂管弦樂團（參見❸）之邀，參與「爵士與交響樂團之夜」於臺北國家音樂廳演出，為首位國內鼓手登上音樂殿堂，此後每年均應邀參與各地巡演。尤以2001年9月9日在瑞典首都斯德哥爾摩「臺灣奇蹟音樂會」擔任爵士鼓獨奏，獲當地媒體樂評譽為「Taiwan Super Drummer Rich Huang」。2、2000年10月25日在國家音樂廳舉辦「黃瑞豐爵士三十週年音樂會」，為首位國內流行樂手舉辦此類活動者。3、2005年9月20日在國家音樂廳參與長榮交響樂團（參見❸）「夢幻爵士音樂會」中《西城故事》演出。4、1995年「黃瑞豐流行爵士樂團」以一般通俗流行與爵士樂風格樂團，從事藝術下鄉的巡迴演出。5、2003年與鮑比達（Chris Babida）組成 Super Acoustic Trio 爵士三人組，於總統科學獎頒獎典禮（2003）、國慶晚宴（2004）演出，另帶領黃瑞豐爵士樂團，參與臺中爵士音樂節〔參見爵士音樂節〕，於經國綠園道演出等。6、參與2006年「民歌高峰會」北、中、南巡迴演唱會。

三、出版著作：編著出版《西洋鼓打法秘訣》，介紹舉、擊、停、彈、移之「五型運槌法」有聲教材（1987，附卡帶）、《紐奧良爵士風情》（1994）、《福爾摩莎爵士樂專輯》（1998）、《得琦打擊鑑賞 CD 專輯》（1999）、《鼓技大典》（2000，網路教室）及《黃瑞豐爵士鼓經典紀錄片》影音 DVD 雙碟（2002，臺北：麥書）、《都市爵士 Happy Dog》（2009，運籌唱片）、《鄉》（爵士風情系列）（2017，台灣足跡）。

在歌曲創作方面，1985年參加❸新聞局甄選歌曲，以譜寫臺語歌曲〈台北橋出外人〉而獲獎；1980至1990年間創作臺語流行歌曲近30首，例如譜寫〈挽仙桃〉（*洪榮宏演唱）、詞曲創作〈老兄囉〉、〈錢甲利〉等歌曲，並為許多演唱者撰寫歌曲，例如陳一郎、蔡秋鳳、*陳盈潔、黃乙玲、*洪榮宏、沈文程、高勝美

等，亦潛心於佛教歌曲的創作。

1994年左右，黃瑞豐在爵士Pub，例如復興南路的TU Pub、杭州南路的Brown Sugar音樂餐廳等地，演奏爵士樂，直接與聽眾面對面，帶動臺灣爵士樂的興起。黃氏對臺灣流行音樂、爵士樂的推展進而至爵士鼓教學功不可沒。2016年榮獲第7屆*金音創作獎傑出貢獻獎，2020年榮獲第31屆金曲獎（參見）特別貢獻獎。（李文堂、徐玫玲合撰）參考資料：100

黃韻玲

（1964.10.1 宜蘭）

*華語流行歌曲詞曲創作者、製作人、演唱者、電影及舞臺劇演員、電視節目主持人。1979年，十四歲的黃韻玲報名參加第3屆*金韻獎歌唱比賽，與許景淳、黃珊珊、張瑞薰合組重唱組合「四小合唱團」，並獲得優勝。

1986年，正式與*滾石唱片簽約並推出首張個人專輯《憂傷男孩》，1987年推出《藍色啤酒海》，1988年推出專輯《你就是你 我就是這樣》及《沒有你的聖誕節》，同時參與廣告片演出，並創作廣告歌曲。黃韻玲不僅自己能寫詞作曲，編曲、樂器演奏、和聲甚至歌曲製作亦是樣樣精通，才華洋溢，因此有「音樂精靈」之美譽。1990年代起，除了製作自己的專輯之外，黃韻玲傾注更多精力在其他歌手的專輯製作工作，當時同屬➕滾石唱片的*潘越雲、趙傳、周華健、辛曉琪等歌手專輯中，皆有收錄她的作品。

1992年黃韻玲和沈光遠、羅紘武成立音樂製作公司「*友善的狗」，旗下歌手包含黃品源、趙傳，並發掘陳珊妮、林曉培、丁小芹等形象鮮明的女歌手，製作出版多張優質作品。1993年舉辦臺灣巡迴演唱，並推出演奏專輯《彩色季節》，又推出創作專輯《做我的朋友》；1994年嘗試主持工作，擔任「天生贏家」節目主持人，朝全方位藝人方向努力；1995-1999年與洪筠惠共同出版鋼琴演奏專輯《四手聯彈》系列，同時也持續推出個人演唱專輯，並為許多知名歌手製作專輯。除了音樂工作，她也參與舞臺劇演出、擔任電視主持人，各個領域皆全心投入，凡出自她手的作品也必成精品，成為華語流行樂壇首屈一指的重量級音樂人物。

2007年起，擔任電視歌唱選秀節目*「超級星光大道」評審更為人熟知，評語風格屬於循循善誘型，頗得眾多選手信賴。2013年以〈回味〉一曲獲第24屆金曲獎（參見）最佳作曲人獎，2016年以《初熟之物》專輯榮獲第7屆*金音創作獎最佳創作歌手獎；2017年擔任第28屆金曲獎評審團主席；2017年為電影《相愛相親》創作主題曲〈陌上開花〉，入圍第54屆金馬獎最佳原創電影歌曲、第37屆香港電影金像獎最佳原創電影歌曲；2019年獲頒第10屆金音創作獎特別貢獻獎。

2020年，黃韻玲出任*臺北流行音樂中心首任董事長。從創作人、歌手、製作人、演員等角色，而今身為➕北流董事長的她再譜新旋律，抑揚頓挫中有驚喜，企盼打造一座茁壯音樂能量的平臺，黃韻玲乘載著許多人的期待，任重而道遠。（陳永龍撰）

黃仲鑫

*臺語流行歌曲作詞者 *那卡諾之本名。（編輯室）

黃妃

（1974 高雄）

*臺語流行歌曲演唱者，本名黃子倩，改名前為黃麗華。在正式進軍流行歌壇前，黃妃曾以本名黃麗華於➕欣代唱片出版臺語老歌翻唱專輯，並演唱霹靂布袋戲（參見）《非常女》的同名主題曲，收錄於1997年*魔岩唱片和*霹靂國際多媒體合作發行的《霹靂英雄大團圓》合輯中。音樂製作人陳明章聽見黃妃的歌聲後大為驚嘆，力邀她北上發展，於2000年以藝名「黃妃」在流行歌壇出道，於魔岩唱片發行首張個人專輯《臺灣歌姬之非常女》，陳明章為其量身打造主打歌*〈追追追〉，由知名樂團「China Blue」編曲；這首帶有江湖「殺氣」的臺語歌成其成名代表作，在流行樂壇闖出一席之地，並以新人之姿入圍第12屆金曲獎（參見）最佳方言女演唱人獎。

黃妃積極擺脫過往傳統臺語歌曲悲情印象，

曲風及唱腔相當多元。出道至今發行十數張專輯，其中九度入圍金曲獎最佳臺語女歌手獎，並以《相思聲聲》（2010）及《無字天書》（2015）二度榮獲此獎項。2017年與王瑞霞、秀蘭瑪雅合組臺語新女團「台三線（S.H.W）」。2019年擔任獨立音樂節「大港開唱」的「大港女神」，與獨立樂團「隨性樂團」合作演唱〈非常女〉。（杜蕙如撰）

〈黃昏的故鄉〉

1950年代 *臺語流行歌曲，由日人橫井弘作詞，中野忠晴作曲，*文夏將之填上臺語歌詞演唱，1958年由 *亞洲唱片公司出版（唱片編號 AL237）。為當時著名日本翻唱歌曲，即被貶為 *混血歌曲的代表歌曲之一。由於歌詞中透露出對故鄉濃厚的思念之情，符合當時不少海外臺灣人被列為黑名單而不得故鄉的心情寫照，而逐漸在海外同鄉會中傳唱。1987年解嚴後，黑名單已成為歷史名詞，但從海外紅回臺灣的〈黃昏的故鄉〉，至今仍是故鄉之歌的代表作。（徐玫玲撰）

歌詞：

叫著我　叫著我　黃昏的故鄉不時地叫我
叫我這個苦命的身軀　流浪的人無厝的渡
鳥　孤單若來到異鄉　不時也會念家鄉
今日又是來聽見著　喔　親像塊叫我耶
叫著我　叫著我　黃昏的故鄉不時地叫我
懷念彼時故鄉的形影　月光不時照落的山
河彼邊山　彼條溪水　永遠抱著咱的夢
今夜又是來夢著伊　喔　親像塊等我耶
叫著我　叫著我　黃昏的故鄉不時地叫我
含著悲哀也有帶目屎　盼我轉去的聲叫無
停白雲啊　你若嘜去　請你帶著阮心情
送去乎伊我的阿母　喔　不倘來忘記的

黃梅調電影音樂

今所通稱之黃梅調又可稱為黃梅戲，源起於中國湖北省黃梅縣，屬於地方民間的歌舞小戲，以採茶調為主，形式為「兩小」（一旦、一丑）或「三小」（一旦、一丑、一生），後因流傳至鄰近之安徽、江西等地，加以參雜當地花燈

戲、花鼓戲等表演內容，影響了其藝術形式，又有徽劇、懷腔等別稱。黃梅調的唱腔主要分為主調（也稱正調）、花腔、彩腔等部分，戲班由「三打七唱」（三個鑼鼓伴奏、七個演員）組成；而後受到京劇的影響，不但唱腔有所改變，也加入其他樂器伴奏，使得黃梅調的表演更為豐富多樣，與早期的黃梅調相去甚遠。

黃梅調近代受到重視而廣為人知是由於黃梅調電影的興起，其全盛期在1960至1970年代。在此之前，港臺的戲曲電影多為粵語片及廈語片，臺語片也有何基明（1917-1994）導演麥寮拱樂社（參見●）歌劇團的《薛平貴與王寶釧》（1956），帶動歌仔戲（參見●）電影化風潮；直到香港邵氏兄弟有限公司推出由李翰祥（1926-1996）執導，樂蒂（本名奚重儀，1937-1968）、*凌波主演的黃梅調電影《梁山

《梁山伯與祝英台・樓臺會》劇照，左凌波（飾梁山伯），右樂蒂（飾祝英台）。

《江山美人》劇照，中坐照鏡者為林黛（飾鳳姐）。

伯與祝英台》（1963），在臺上映極爲成功，掀起港臺拍攝黃梅調電影熱潮。善拍古裝歷史宮帷片的李翰祥因而離港赴臺，自組⊕國聯公司（1963），推出《七仙女》（1963）、《狀元及第》（1964）等片，搶攻臺灣市場；在香港的黃梅調電影除了國際電影懋業有限公司（簡稱電懋，後改名國泰電影製片公司，簡稱國泰）外，主要以⊕邵氏公司爲出品大宗，尤其是別於當時的黑白35mm影片，⊕邵氏獨特的彩色綜藝體弧型闊幕，加上日本先進的沖印技術，使得⊕邵氏公司在港臺影圈獨霸龍頭地位。

當時黃梅調電影音樂，其組成元素以黃梅調爲主體，加以崑曲、京劇、越劇、歌仔戲（參見●）等曲調融合變化，使其旋律易爲大眾接受，便於傳唱。在音樂編寫方面，不乏臺港的知名作曲家參與製作：如*周藍萍寫過《梁山伯與祝英台》等作品；姚敏（本名姚振民，1917-1967）爲電懋出品的《金玉奴》（1965）作曲；王福齡（1925-1989）譜曲的《西廂記》（1965），顧嘉輝（1933-）作曲的《宋宮秘史》（1965）等；音樂學識豐富的林聲翕（參見●）與王純合作《江山美人》（1959），音樂學者史惟亮（參見●）與姚敏爲⊕國聯的《天之驕女》（1966）共同合作等；另外因幕後代唱多齣黃梅調而走紅的代唱天后靜婷（本姓郭，後冠母姓「席」爲藝名）、抒情歌后*崔萍、小調歌后劉韻、蔣光超（本名蔣德，1924-2000），以及*紫薇、*美黛、*劉福助等，也在港臺華語歌壇佔有一席之地；甚至如《江山美人》中的片段戲曲〈戲鳳〉，《梁山伯與祝英台》裡的〈十八相送〉，《王昭君》（1964）中的〈王昭君〉，也因常被選唱之故而成爲*流行歌曲，傳頌一時。

與港式黃梅調電影同時，臺灣影壇也有⊕東影公司的《王寶釧》（1967）、⊕中天公司的《牛郎織女》（1969）等自製黃梅調電影，產量並不多，直到⊕邵氏的最後一部黃梅調電影《金玉良緣紅樓夢》（1977），臺灣的黃梅調市場也在裕豐公司推出楊麗花（參見●）與凌波主演的《狀元媒》（1982）之後，從大銀幕轉至電視圈，陳麗麗主演的數齣「黃梅調電視單

元連續劇」又替已然式微的黃梅調帶起收視高峰，延續黃梅調的風光至1980年代中期。（龍海燕撰）參考資料：14, 40, 43, 47, 49

黃敏

（1927.12.14臺南—2012.6.12臺北）

*華語流行歌曲、*臺語流行歌曲、兒歌（參見●）的詞曲創作者，也是專業攝影師。本名黃東焜。黃敏出生不久，全家移居臺南關廟，就讀關廟國民學校，高等科畢業後，1942年奉父命就讀「台灣電力株式會社從業員養成所」（今台灣電力公司），畢業後，請調「臺南支店」配電線系擔任「工手」（技術員），曾不慎誤觸高壓電受傷治療半年。當時大東亞戰爭戰況激烈，日軍急需兵源，1943年10月他報考海軍第一期特別志願兵，結業後帶隊遠赴菲律賓馬尼拉，1946年7月返臺，繼續在⊕台電公司服務。

1947年隨臺語流行歌作曲者*許石學習樂理和聲樂，兩年後，利用公餘與幾名音樂同好組「亞羅瑪樂團」，當時總部設在臺南的*亞洲唱片公司有意出版臺語唱片，所以他在⊕亞洲唱片出版自己填詞、黃英雄（藝名黃雲萍）作曲的〈永遠的愛〉。1959年提筆爲女兒文鶯【參見文夏】以日本曲重填歌詞的〈流浪的馬車〉風靡一時，1962年起陸續發表：〈愛就愛到死〉、〈碎心戀〉、〈西北雨直直落〉等曲。1973年從⊕台電退休，同年進入*海山唱片，擔任文藝部主任，從1972到1980年，發表爲數甚多的華語歌曲，包括〈祝你順風〉、〈對你懷念特別多〉、〈友情的安慰〉等曲。1981

年離開 ⊕海山唱片，進入 ⊕光美唱片公司擔任製作部經理，針對 *洪榮宏特殊唱腔，自譜詞曲寫下〈天無絕人之路〉，讓洪榮宏一炮而紅。臺語歌曲也在黃敏所主導的實力唱將透過形象包裝風潮下，再度受到喜愛。他為李茂山譜寫詞曲的〈今夜又攔塊落雨〉，以及印尼曲重填歌詞的〈小姐請你乎我愛〉，為 *江蕙譜寫詞曲的〈褪色的戀情〉、〈風醉雨也醉〉等曲，至今仍深受歡迎。1997 年獲頒第 20 屆中興文藝獎音樂特別貢獻獎。

創作歌曲的同時，他也沉醉攝影天地，曾當選臺灣省攝影學會理事長，1987 年舉辦第一次黑白攝影展，1997 年舉辦「追逐紅外線──黃東焜攝影展」。擁有攝影專才，唱片封套及宣傳照也一手包辦，1998 年因心臟開刀需休養，他拿起畫筆，揮灑出另一片天空。

黃敏的創作橫跨臺語流行歌曲、華語流行歌曲以及兒歌，電影、電視劇與風靡一時的布袋戲（參見●），也都有他創作的歌曲，他在 1980 年代掀起一股全新的臺語歌曲風潮，成為帶動臺語歌曲邁向高峰期的最大功臣之一。2011 年，黃敏獲頒第 22 屆金曲獎（參見●）流行音樂作品類特別貢獻獎。（郭麗娟撰）參考資料：36

黃西田

（1948.12.27）

*臺語流行歌曲演唱者及演員，本名黃日平，高雄阿蓮人。1964 年在臺南參加歌唱比賽，以第四名的成績進入歌壇，旋即推出《流浪到臺北》專輯，整張專輯圍繞著一個從農村到都市討生活的年輕人故事為藍本，歌曲內容貼近當時的社會氣氛，引起聽眾的共鳴，其中一首〈田莊兄哥〉更是受到歡迎，讓黃西田從此與「田莊兄哥」的名號連結在一起。這時期他還有〈賣菜義仔〉、〈恨你恨到死〉、〈姻緣路〉、〈十八姑娘〉、〈養雞做生意〉等歌曲也廣為流行。之後他有極長的一段時間將演藝重心轉到舞臺和電視劇演出，一直到 1995 年加盟 *吉馬唱片重回歌壇，與白冰冰合作對唱歌曲〈紅花青葉〉、〈烘爐茶古〉，1996 年加盟 ⊕豪記唱片公司與櫻桃姊妹合作〈夢妳的夢〉、〈放伴洗身軀〉等。戲劇和電視節目主持方面，1965 年演出電影《流浪到臺北》，後陸續演出《流浪找愛情》、《流浪找愛人》、《阿西找阿花》、《東追西趕跑跳碰》等多部臺語影片。1968 年在 ⊕臺視演出現場電視劇《孤雛淚》，1971 年 ⊕華視開播，演出《阿西阿西》，成為知名諧星。近年來仍活躍於電視螢光幕的演出，在 ⊕三立電視臺主持外景節目「草地狀元」，並演出長篇連續劇《鳥來伯與十三姨》等。黃西田活躍於影劇圈四十多年，一直都以小人物的形象受到觀眾的喜愛，2006 年以介紹全臺精緻農業為內容的「草地狀元」節目，得到金鐘獎（參見●）最佳社區綜藝節目主持人獎。（施立撰）參考資料：20, 33, 36, 37

環球唱片

成立於 1956 年之本土唱片音樂品牌，創辦人為黃漢鈴。1952 年起，臺灣陸續有 ⊕女王、⊕大王、⊕中國、⊕中華等唱片公司成立，以灌錄 *臺語流行歌曲唱片為主，同時改編臺語民謠和創作新曲，之後又以翻版唱片為主，都是在臺灣壓片，錄音技術仍以單軌為主。留日的黃漢鈴，學的是工業工程，回國後從事錄音工作，從壓片開始。1960 年，臺灣登記有案的唱片公司有 14 家，兩年後增為 34 家，製作內容以英語教材、臺語流行歌唱片、歌仔戲（參見●）佔大宗。⊕環球初期也走翻版唱片路線，1960 年左右，開始製作許多臺語歌曲，邀請 *楊三郎、*周添旺、林禮涵、*葉俊麟等人作曲填詞，由王秀如、張淑美、*陳芬蘭等人演唱，如：〈愛在心內口難開〉、〈熱情的玫瑰〉、〈淡江船歌〉、〈懷鄉一封信〉、〈河邊春夢〉、〈寶島新娘〉、〈隔壁小姐〉、〈快樂的一天〉等，都是 ⊕環球當時十分叫座的歌曲。1965 年，⊕環球轉向 *華語流行歌曲，網羅知名詞曲人，包括：曾仲影、李鵬遠、于文、*慎芝、新芒等詞曲家。臺灣首批演唱華語歌曲的歌手，初期的作品不少都是出自 ⊕環球，包括 *紫薇、敏華、雪華、霜華、于璇、金音、韓倩妮、李小梅、*幸福男聲合唱團、*謝雷、*張琪、*冉

肖玲、湯蘭花、楊燕等人的首張專輯等。[●]環球在 1980 年逐漸遠離主流唱片，後期生產的 *流行歌曲，以史俊鵬作曲、填詞並演唱的居多。（張夢瑞撰）

華語流行歌曲

1920 年代末期，在上海流行的華語歌曲已傳入臺灣。早期由 *古倫美亞唱片所發行的鷹標唱片，即有臺灣歌手翻唱〈毛毛雨〉與〈可憐的秋香〉等歌曲。二次戰後，隨著新住民從中國移入臺灣，而使臺灣的 *流行歌曲開始產生變化：在既有的 *臺語流行歌曲市場中，加入了 *華語流行歌曲。首先是流行上海時期的華語歌曲，螢橋（臺北通往永和的中正橋下）附近的露天茶室與後來興起的 *歌廳，成了新興的聽歌時尚場所。1950 年代之後，港製的華語歌曲也在臺灣翻唱，因著廣播的黃金時期，港星也隨歌登臺成為主流，如 *崔萍唱紅的〈南屏晚鐘〉、〈今宵多珍重〉，代唱歌后席靜婷唱的〈戲鳳〉、〈癡癡地等〉，*顧媚唱的 *〈忘不了〉、〈相思河畔〉，*潘秀瓊唱的〈情人的眼淚〉、〈寒雨曲〉，再加上之後 *凌波所帶起《梁山伯與祝英台》等 *黃梅調電影音樂的熱潮，1950 年代至 1960 年代初，臺灣幾乎是港製華語流行歌曲的天下。在這時期，隨著華語電影的開拍，主題歌曲亦在臺灣流行，如〈西瓜姑娘〉與〈熱烘烘的太陽〉等。在接收上海、香港歌曲之餘，*周藍萍任職於[●]中廣後所寫的 *〈綠島小夜曲〉等一連串傑出的歌曲，使臺灣開始有了屬於自己的華語流行歌曲，與之合作的 *紫薇也因此成為臺灣第一代華語女歌星。

1962 年於[●]臺視開播的 *「群星會」，在 *慎芝與 *關華石的帶領下，不僅建立了臺灣華語流行歌曲的第一個黃金時期，並取代

香港，成為華語流行歌曲發展的重鎮。「群星會」演唱者如秦蜜、婉曲、*吳靜嫻、閣荷婷、*張琪、*姚蘇蓉、*冉肖玲、楊小萍、*青山、*謝雷、*余天，與紫家班的紫茵、紫琳等人也變成醒目的招牌，風靡東南亞。詞、曲創作者，如 *莊奴、*駱明道、*孫儀、*左宏元、*翁清溪、林煌坤、*劉家昌等人亦在這時崛起，延續華語歌的創作。透過電視強力放送的優勢與戰後出生世代所接受的華語教育，從這時期起，華語流行歌曲取代受限制播出的臺語流行歌曲，成為臺灣流行歌曲的主流。1970 年代，*鄧麗君以她甜美溫柔的嗓音成為真正在臺灣、日本、香港、東南亞與中國獲得肯定的國際巨星；以帽子造型出現的 *鳳飛飛，有別於「群星會」女星，以鄰家女孩、略帶鄉土氣息的演唱方式，建立屬於臺灣式的華語歌曲風格；臺灣第一位偶像歌手 *劉文正亦在這個時期崛起，俊美的外型、咬字稍嫌誇張卻又充滿吸引力的歌聲，在 1970 年代中期接續這股熱潮，成為臺灣歌星無可取代的地位。亦在這個時期，與既有的華語流行歌曲有所區別，由學生自彈自唱的 *校園民歌，從學校的流傳，到唱片公司商業化的操作後，亦合流於華語流行歌曲。

1980 年代，美國的 *搖滾樂發揮影響力，帶

給臺灣一個嶄新的音樂衝擊：「丘丘合唱團」的《就在今夜》（1982，臺北：*新格唱片）【參見〈就在今夜〉】，帶動搖滾歌曲的流行；*滾石唱片所發行 *羅大佑的《之乎者也》（1982）與《未來的主人翁》（1983），和 *飛碟唱片所發行 *蘇芮的《一樣的月光》（1983），在短短的兩年間震撼了整個歌壇：充滿個性的歌聲與歌者整體形象的表達，都挑戰著聽眾聽歌的傳統；年輕族群躍升為主要的消費階層，唱片公司從早期的 *環球唱片、*亞洲唱片、⊕電塔唱片、⊕鳴鳳唱片、*四海唱片、*海山唱片、*麗歌唱片、*銀河唱片與 *歌林唱片等百家爭鳴，到⊕滾石以創作歌手和⊕飛碟主打偶像包裝主導著市場。隨後，*偶像團體開始興起，使聽眾階層更趨向於幼齡化。1987 年，政治解嚴後，華語歌曲的發展雖不及其他語言的流行歌曲來得多采多姿，但如 *水晶唱片等新興廠牌提供了流行市場另類的選擇。就在這熱鬧非凡、前途看好的景象中，1998 年底，全球五大唱片集團全部進駐臺灣，不僅擠壓中小型音樂製作公司的生存空間，更帶來徹底的市場導向，以製造符合臺灣、香港與中國等多類型口味的音樂為目標，相對地也篩選掉具臺灣特質的音樂。因此，臺灣的華語流行歌曲國際化的同時，亦是其步向衰退的第一步。再加上盜版的猖獗與網路歌曲的下載，都使得 21 世紀初華語歌曲的發展面臨嚴重的考驗。（徐玫玲撰）

混血歌曲

莊永明所提出的概念，特指 1950 年代起因為 *臺語流行歌曲受市場萎縮之影響，因而大量翻譯日本曲調，並填上臺語歌詞的流行歌曲。莊永明在《台灣歌謠追想曲》頁 62 中表示：「五○年代，不幸有大量的『混血歌曲』出現，由於唱片業者的短視，使臺灣歌壇淪為日本的文化殖民地。」

這個帶有貶意的概念仍沿用至今，成為日本翻唱歌曲的代名詞。然而詳究臺灣的流行歌曲，翻唱外國歌的風氣並不是只存在於 1950 年代起的臺語流行歌曲，日治時期臺語歌曲即有翻唱日語、英語及華語歌曲之唱片產生。二次戰後，華語歌曲中此現象亦是普遍，例如 1963 年 *美黛唱紅的〈意難忘〉（⊕合眾唱片），就是改編自日本〈東京夜曲〉（*慎芝填詞）。只是 1960 年代起華語歌曲逐漸在電視取得優勢，而使得華語歌的創作者有存在的空間；反之，臺語歌曲雖仍有既定的聆聽人口，但銷路已不敷唱片公司委請新作，所以為壓低成本、維持營運，才出此對策。然而，從唱片技術的發展與市場變化的趨勢來看，混血歌曲盛行於 1960 年代，是整體臺語流行歌曲必然遇到的瓶頸。日治時代需要到日本錄製唱片，因為錄音技術在臺灣而言，仍是相當困難，因此少有盜版。二次戰後，錄音技術進步良多，78 轉唱片（一面有一首歌，約三分多鐘，一張唱片總共有兩首）到 33 又 1/3 轉唱片（一面有四首歌，一張唱片總共有八首）的問世，錄製一張唱片所需的歌曲量，日益增多。1950 年代末臺灣拿到日本這項技術，引發新創作的歌曲不足以應付市場的大量需求，所以唱片公司就直接拿日本的歌曲，在不用付版權費的情況下，翻唱日語歌曲的風氣日益興盛。再加上創作者未受到著作權【參見著作權法】的保障，和唱片公司沒有實行專屬作曲家的制度，混血歌曲就是在這商業考量與華語歌曲的優勢下，大量被製造出來，成為臺語流行歌曲發展上的奇特現象。（徐玫玲撰）參考資料：32, 59

紀曉君

（1977.10.2 臺東市南王村）

卑南流行歌手，族名 Samingad。表舅為 *陳建年（Pau-dull），祖母曾修花（Moia）年輕時是陸森寶【參見●BaLiwakes】學生，隨其學會許多歌謠，目前是卑南歌謠傳承代表人物，並致力卑南歌謠教唱。紀曉君在祖母薰陶下長大，亦善於傳統古調吟唱。十八歲至臺北，被音樂製作人鄭捷任發現後，開始她的音樂歷程。現多與 Am 樂團合作。

紀曉君的專輯以母語歌曲為主。1999 年第一張專輯《紀曉君聖民歌──太陽、風、草原的聲音》，2001 年第二張專輯《紀曉君──野火春風》。專輯曲目可分為直接演唱原作品（包括古調）或演唱重新編曲作品。日本樂評界形容：「她的聲音是草原的風，太陽的光芒，來自臺灣卑南族，世界音樂新生的一道曙光。」2000 年獲第 11 屆金曲獎（參見●）最佳新人獎，2001 年獲金曲獎最佳方言女演唱人；2004 年 5 月 21 日代表原住民在總統就職大典上演唱國歌。（林映臻撰）有聲資料：110，117

簡月娥

日治時期著名 *臺語流行歌曲演唱者 *愛愛的本名。（編輯室）

江蕙

（1961.9.1 嘉義溪口）

*臺語流行歌曲演唱者，本名江淑惠。從小愛唱歌的江蕙，父親是布袋戲（參見●）偶雕刻師，九歲時，在父親布袋戲同業友人的安排下，為電視布袋戲演唱歌曲，讓江蕙賺到第一筆收入，也同時開啟了她的走唱生涯，從此江蕙便帶著妹妹江淑娜在北投，過著 *那卡西歌女的生涯。

1981 年簽約⊕皇冠唱片，推出《東京假期》、《姑娘十八一朵花》、《你不該輕視我》三張專輯，1983 年加盟⊕田園唱片，推出《你著忍耐》一炮而紅，1984 年以《惜別的海岸》，達到歌唱生涯的第一個高峰，也讓江蕙成為知名的臺語歌曲演唱者。此後連續推出的《無奈無奈》、《不想伊》、《大船入港》、《傷心的所在》，也都有不錯的銷售成績，1987 年江蕙轉投⊕鄉城唱片，推出《褪色的戀情》、《相思夢》、《落山風》等歌曲，1990 年加盟⊕揚聲唱片，出版《一個紅蛋》、《夢中情》、《愛情雨》等專輯，開始擺脫過往過於苦情的唱腔，1992 年江蕙加盟⊕點將唱片，特別邀請製作人何慶清以華語音樂性的思維與框架，為其打造《酒後的心聲》專輯【參見〈酒後的心聲〉】，締造了臺語流行歌曲銷售成績的高峰，這張專輯的製作讓臺語歌曲展現了流行與精緻的面貌，江蕙的演唱功力也在此時期攀上高峰，之後推出的專輯《感情放一邊》、《苦酒的探戈》、《悲情歌聲》、《愛不對人》、《等待舞伴》、《半醉半清醒》、《我愛過》、《臺灣紅歌》、《紅線》、《風吹的願望》、《愛著啊》、《愛作夢的魚》、《博杯》，每張專輯都非常叫好叫座，讓江蕙在臺語歌壇佔有相當重要的地位。在金曲獎（參見●）上的得獎紀錄也非常耀眼，自

2000 年到 2002 年，連續三年得到金曲獎最佳方言女演唱人獎，2004 年得到最佳臺語女演唱人獎，之後宣布不再角逐該獎項。2002 年世界三大男高音之一多明哥（Placido Domingo）在臺北舉行演唱會，邀請江蕙合唱 *〈雨夜花〉，成為跨界美談。2008 年 4 月在臺北小巨蛋舉辦個人第一次售票演唱會「初登場」獲得歌迷熱烈的回響，後來又舉辦「戲夢·江蕙」演唱會（2010）、「鏡花水月」演唱會（2013），2015 年舉辦 25 場「祝福」演唱會後，宣布告別歌壇，並於同年第 26 屆金曲獎獲頒特別貢獻獎，歌壇生涯共榮獲 13 座金曲獎。（施立撰）

交工樂隊

1999 年創團，由「觀子音樂坑」樂團轉變而成，成員與編制分別是：林生祥【主唱、吉他、月琴（參見●）、三弦（參見●）】、陳冠宇（貝斯手、錄音師）、鍾成達（打擊樂手）、郭進財（嗩吶手）【參見●嗩吶】、鍾永豐（作詞人）。

「交工」之名由來是採取農忙時期，農家相互支援幫工的生產勞動形式。成立的緣由是 1999 年年初，樂隊的成員們回到美濃，開始錄製反美濃水庫專輯《我等就來唱山歌》。主要創作的題材為美濃當地的反水庫運動，與當地農民面對全球化變遷的生活點滴。交工樂隊在第一張專輯時便獲得文化界相當大的肯定，並且第二張專輯《菊花夜行軍》【參見〈菊花夜行軍〉】，主題是講述在臺灣加入世界貿易組織（WTO）下農民的處境。在臺灣商業音樂已經發展多年的環境下，交工樂隊最初採取獨立發行的方式宣達自己，實屬少見與臺灣農民發聲、社運有關的音樂團體。而後與臺灣專門代理出版世界音樂的 *大大樹音樂圖像合作出版發行專輯，並且由●大大樹引介到歐洲世界音樂的廠牌，

《菊花夜行軍》唱片封面

於 2001 年也受邀至歐洲演出。交工樂隊在客語歌曲上所作的努力，分別於 2000 年獲得第 11 屆金曲獎（參見●）最佳專輯製作人、最佳作曲人獎，和 2002 年第 13 屆金曲獎最佳樂團的肯定。但是在現實的壓力與團員的理念不合之下，交工樂隊於 2003 下半年宣告解散，之後主唱與作詞人繼續合作創作音樂，並組成「生祥與瓦窯坑三」，其他團員也另尋新夥伴組成「好客樂隊」。

交工樂隊是臺灣第一支融合傳統客家八音樂器【參見●客家八音】與現代西方 *搖滾樂編制，以客語為主要演唱語言的樂團。在音樂旋律中融合了客家山歌（參見●）、老山歌【參見●【老山歌】】、客家八音「大團圓」等的嘗試，並且賦予新意。為繼 *吳盛智之後，客語流行歌曲【參見客家流行歌曲】又一重要代表者。（劉榮昌撰）

杰威爾音樂

創立於 2007 年，由臺灣音樂人 *周杰倫（英文名 Jay）、作詞人方文山（英文名 Vincent）和經理人楊峻榮（英文名 JR）共同成立，致力創造出一個自由的夢工廠，協助具有才華的年輕創作者圓夢。該品牌的英文名稱 JVR Music 取自三位創辦人的英文名縮寫。杰威爾音樂的核心藝人為周杰倫，其他旗下藝人包含南拳媽媽、浪花兄弟、袁詠琳與派偉俊等；品牌營運內容涵括藝人經營、音樂製作、電影、主持等，並以亞洲作為起點，積極拓展海外事業發展。發行的首張專輯是《不能說的·祕密》電影原聲帶。（秘淮軒撰）

紀露霞

（1936.9.25 臺北）

*流行歌曲演唱者，本名為邱秋英。父母由新竹移居臺北市長安西路附近，家中七個兄弟姊妹中排行第六。後因一對紀姓夫妻沒有小孩又對其疼愛有加，遂成為其養女。但一直到婚後才正式將「邱」姓改為「紀」姓。藝名「紀露霞」的由來是，於臺北市老松國校畢業後曾經短暫打工，那時很照顧她的向露萍先生稱她為

「露霞」，所以才有此靈感。

從小因愛唱歌而常跟著廣播電臺中所播放的華語歌曲哼唱，十九歲時雖還在臺北市立商業職業學校（今臺北市立士林高級商業職業學校）就讀，但由一位樂師引薦至*洪一峰的哥哥洪德成於民聲電臺所購買的時段中試唱*〈高山青〉，由於表現優異，遂逐漸有越來越多的電臺演唱邀約，例如民本、正聲、復興、中華等電臺，而更在全臺播送的⊕中廣「好農村」節目〔參見⊜中廣音樂節目〕出現，甚至還唱了三七五減租政令宣導的主題歌。之後廣告歌曲的錄製，例如最有名的為*陳君玉作詞、*姚讚福作曲，由*麗歌唱片出版的「撒隆巴斯」，廣告詞「人的體力有限界，工作過多不應該，今日平安無啥代，有時災禍對天來。兄弟啊，不免著悲哀，撒隆巴斯上合台，嘴齒疼貼下頷，腹肚痛貼肚臍，目睭疼貼目眉」至今還令人備感親切；唱片公司的邀約亦是非常熱絡，特別是 1956 年⊕麗歌唱片所發行的〈黃昏嶺〉（日本曲調、*周添旺填詞），更奠定她在*臺語流行歌曲界的地位〔參見混血歌曲〕。當時並沒有歌曲版權的限制，紀露霞憑藉著傑出的語言天賦與演唱的才能，不僅錄歌的速度相當快，更唱遍了各類型的歌曲，包括當時所新寫的臺語歌曲，*楊三郎創作的*〈望你早歸〉、〈苦戀歌〉、〈港都夜雨〉等歌，雖不是紀露霞原唱，但卻是她最具代表性的演唱歌曲，臺語電影主題曲和日本曲調、華語歌曲，甚至西洋歌曲所翻唱的臺語歌曲、廣告歌曲，而至今為大家所熟悉的*華語流行歌曲*〈綠島小夜曲〉亦是她最早灌錄；除此之外，尚有許多的勞軍活動，更曾到香港拍片。1950 年代的歌后當之無愧。

1960 年 12 月 31 日嫁給空軍軍人高必達，從此放棄絢麗的舞臺人生。婚後移居嘉義時曾在

電臺主持「紀露霞時間」，1990 年代也曾在臺北正聲電臺主持「我為你歌唱」，以她豐富的歌唱經驗與聽眾分享。1991 年在紀利男的聯繫下，復出於⊕上揚唱片（參見⊜）錄製臺語老歌唱片；2007 年更重新發行她演唱的 CD 專輯。紀露霞在短短的六年演唱生涯中，錄製超過千首以上的歌曲，優異的演唱能力，年輕一輩的歌手難望其項背，帶給歌迷的懷念在四十多年後依舊清新。2012 年在臺北中山堂（參見⊜）、2013 年在臺北國父紀念館（參見⊜）舉辦個人演唱會。2017 年，於第 28 屆金曲獎（參見⊜）榮獲「特別貢獻獎」。（徐玫玲撰）

吉馬唱片

1984 年由負責人陳維祥成立，起初公司連負責人僅有三人。陳維祥原本從事錄音帶、音響銷售工作，對於臺灣的基層通路知道甚詳，不論是夜市、唱片行、民營電臺都可以觸及，也因此建立了在臺語唱片市場中一定的品牌。⊕吉馬曾經培養出*江蕙、鄭進一、*葉啟田、詹雅雯、陳小雲、*陳盈潔等歌手。其中 1988 年發行，由陳百潭作詞、作曲，*葉啟田主唱的*〈愛拚才會贏〉，更成為臺灣膾炙人口的暢銷歌曲，甚至在東南亞也頗為暢銷。也創造了臺灣少數幾首可以跨越族群，成為許多地區的人民以及政府官員都琅琅上口的一首歌曲。早期由於國民黨政府政策的關係，臺語歌曲相較於華語歌曲，在電視媒體上做宣傳是較不易的，因此⊕吉馬便直接在全臺各地以「夜市走唱」方式，讓旗下歌手直接面對群眾，例如陳小雲的*〈舞女〉，便是以這樣的行銷策略漸漸受歡迎，也開拓了臺語歌曲在宣傳上一個新管道。在 21 世紀初由於盜版問題、民眾自行燒錄、網路下載等原因，嚴重影響唱片出版業生態，包括出版臺語歌曲的唱片公司，也受到影響而經營不易，但是陳維祥仍然願意付出高額的製作費，尋找如鄭進一、武雄等，製作出版品質精良的臺語唱片，例如江蕙的專輯。不論是詞曲的創作或是歌者本身的演唱，都有一定的品質，也因此多次獲得新聞局主辦之金曲獎（參見⊜）的肯定。（劉榮昌撰）

禁歌

*流行歌曲最基本的傳播媒介是透過大眾媒體，所以在臺灣，自有流行歌曲以來，不同的執政者皆知運用審查機制，控制流行歌曲對人民的影響。禁歌的歷史略可區分如下：

一、日治時期

臺灣於 1910 年代始有錄製臺灣傳統音樂，同時有禁止演唱民謠的命令，但可以將歌詞改為日語，或僅以樂器演奏其旋律，但最好避免使用傳統樂器。1920 年代 *臺語流行歌曲工業剛萌芽，1932 年，*泰平唱片發行《時局解說——肉彈三勇士》勸世歌唱片，歌詞被認為涉及侮辱日本軍方，詞曲作者汪思明（參見 ●）遭到警方傳喚，調查是否有叛國意圖，為臺灣第一張遭查禁的唱片。1934 年 12 月 ✛泰平發行〈街頭的流浪〉，由守真作詞，周玉當作曲，即是後來以 *〈失業兄弟〉為名的歌曲。由於歌詞感嘆失業者的無奈與悲嘆，被認為「歌詞不穩」，而以查禁歌單的方式，禁止該唱片繼續銷售。這首歌因而成為第一首被禁止演唱的流行歌曲。由於這兩首曲子皆是由 ✛泰平所出版，引發臺灣總督府對出版規則的注意，遂由警務局保安課開始擬定規則，於 1936 年 7 月臺灣總督府公布「台灣蓄音器レコード取締規則」（府令第 49 號），此可視為臺灣之有正式審查規章的開始，要求製作、販賣、輸入、輸出、小賣等唱片相關行業必須登記之外，更重要是在發行唱片之前，必須先將唱片的名稱、內容及解說單送審。據此規則，就曾有歌仔戲（參見 ●）唱片被以妨害風俗之名，而遭到禁賣。總括上述，審查制度多集中於歌詞之判別，看其是否不雅，或有攻擊日本軍國主義之內容。唱片公司也為利益考量，對於歌曲多所過濾，以免增添麻煩。

二、二次戰後至 1987 年

1946 年 7 月，行政長官公署首先取締日本軍國主義的歌曲唱片，1947 年二二八事件之後，公布兩批日語歌曲禁歌名單。1949 年 5 月 20 日起臺灣進入長達三十八年的戒嚴時期，所以對流行歌曲也嚴格管制，保安司令部下令臺北市政府社會教育科為執行單位，查禁了約 230

首上海時期流行的華語歌曲，此乃國民政府退守臺灣，想藉機消除被視為敗壞社會風氣，進而影響其失去中國政權、令人萎靡不振的歌曲。1950 年代，所謂禁播歌曲是根據「動員戡亂時期無線電廣播管制辦法」要求廣播單位不得播出某些歌曲，所以至今仍可找到不少從廣播電臺流出的唱片，當中禁播歌曲之音軌被貼上膠帶或是刻意遭刮痕破壞，使之無法播出。但在市面上某種程度仍可買到這些唱片。

1961 年 4 月，臺灣警備總司令部發文臺灣省警務處，「依據臺灣省戒嚴期間新聞紙雜誌圖書管制辦法第二條有關各款暨行政院四十九年十月十八日四十九法字五八六三號令之規定」，由內政部、教育部、交通部、國防部總政治部、國立音樂研究所、中華民國音樂學會（參見 ●）、臺灣省警務處等有關機關團體共同審查，查禁 257 首名為華語歌曲的歌曲或音樂，並製有目錄，標示作詞、作曲者與查禁原因。被查禁原因共有十點：

1. 意識左傾，為匪宣傳。
2. 抄襲共匪宣傳作品之曲譜者。
3. 詞曲頹喪，影響民心士氣。
4. 內容荒謬怪誕，危害青年身心。
5. 意境誨淫，妨害善良風化。
6. 曲調狂蕩，危害社教。
7. 狠暴仇鬥，影響地方治安。
8. 時代反映錯誤，使人滋生誤會。
9. 文詞粗鄙，輕佻嬉罵。
10. 幽怨哀傷，有失正常。

綜觀上述原因，並比對這 257 首被禁歌曲，基本上多是因為歌詞被禁，至於因為旋律本身被禁，則是相當難有確切的規則可循。例如由郭芝苑（參見 ●）編、註明為閩南民謠的〈百家春〉【參見 ●【百家春】】，不明原因的被列入查禁原因第 10 條中；小提琴與國樂隊的協奏曲〈漁舟唱晚〉，亦因查禁原因第 2 條被收錄在其中。其餘的歌曲，多是上海時期的華語歌曲，因為主唱者或是創作者並沒有跟隨國民政府到臺，少部分則是戰後創作的華語歌曲。由於這麼多首歌曲被禁，在 1960 年代造成可以在廣播電臺播送的歌曲急遽減少。

1964 年 5 月，查禁歌曲之權責轉移至教育部社教司。由於風聲鶴唳，所以社教司長劉天雲就曾表示，其實仍維持 1961 年公布的 257 首，並沒有坊間流傳的 486 首禁歌。可見所謂禁歌的眞實性，雖仍須以官方公布的爲依準，但在白色恐怖的年代，「寧可信其有」的心態以免除不少困擾，則是能理解的。此外，除了教育部社教司外，其他行政單位亦能頒布查禁歌曲令，例如臺北市政府教育局曾在 1970 年下令查禁英國著名的「披頭四」合唱團所唱的〈革命〉（公文編號文（59）.1.14 北市教輝四字第八七二號）。

1971 年 7 月內政部編印《查禁歌曲》第一冊，依出版法邀請教育部文化局、臺灣省警備總司令部、臺灣省新聞處、臺北市政府新聞處與中華民國音樂學會等機關共同審查，核定 183 首爲禁歌，其中多爲華語歌曲，例如〈毛毛雨〉、*〈何日君再來〉等，少數是 *文夏演唱或是作詞的〈媽媽我也眞勇健〉【參見〈鄉土部隊的來信〉】、〈倫敦的賣花姑娘〉與〈港邊送別〉等，並且在首頁說明之第三點表示，「免予列舉原案查禁之日期文號，以資簡明」，言下之意即是不用再有任何公文佐證，這首歌被禁的理由與日期；第四點中也說明，「具有軍國主義思想之外語歌曲」，或是以此曲調所翻唱的華、臺語歌曲，應該指的就是日語翻唱歌曲【參見混血歌曲】，因爲數量很多，也就不再造冊，所以一方面許多歌曲不明原因就被濫禁，若有歌星敢在公開場合演唱，其歌星證的發放就會被刁難或沒收；另一方面造成許多歌曲因主唱者在秀場演出時，或是臆測，或是因應當時社會氣氛，使之無端成爲口頭流傳的禁歌，混了眞正被禁的歌曲。這樣混亂的狀況，也是臺灣禁歌史上的怪異現象，歌曲 *〈燒肉粽〉就是一例。

1973 年 12 月 1 日，審查流行歌曲轉由新聞局負責，成立「行政院新聞局歌曲出版品輔導工作小組」，雖名爲輔導，但實際上就是查禁歌曲。1974 年，新聞局又更進一步成立「行政院新聞局廣播電視歌曲輔導小組」，開始徵選優良歌曲，推行 *淨化歌曲，成爲變相的介入

電視歌唱節目。1976 年，頒布廣播電視法，當中規定電視臺方言節目每天不可超過一小時，甚至廣播播音要以華語爲主，方言應逐年減少，且所佔的比例，由新聞局視實際需要而定之。1979 年開始，改採廣播電臺播歌與唱片出版皆須事先送新聞局廣電處審查。每週審查一次，未過者，需修改至合格，才可播送與出版，並規定電視臺的歌唱節目中，一天只能有兩首方言歌曲。至 1987 年解嚴爲止，新聞局共審查了超過 300 期以上，約 2 萬首歌曲。1988 年，爲因應從 1949 年起眞正被官方查禁的 898 首歌曲，包括〈何日君再來〉、〈只要爲你活一天〉、〈風流寡婦〉、〈沒良心的人〉、〈青色山脈〉等歌，由立法委員丑輝英主持討論會議，逐步解禁這些歌曲。

解嚴後，禁歌仍舊是存在。例如 *《抓狂歌》唱片中的歌曲就被禁止在媒體上播放；趙一豪的《把我自己掏出來》（1990）就被新聞局評爲「具有強烈性暗示」而禁止出售，後來出版的 *水晶唱片將之改爲《把我自己收回來》，更是引發話題。直到 1999 年初，出版法廢止後，沒有再對出版歌曲預先審查，禁歌才眞正從臺灣的流行歌曲中消失。當然之前被禁的歌曲，也就在無法可管之下解禁了。

綜觀臺灣超過半世紀的禁歌歷史，執政當局所公布禁歌之法令，多是以鞏固自身的政權爲出發點，所以條文雖然義正嚴詞，但是審核的標準卻是相當沒有標準，絕大部分是審查者的主觀認定，使得流行歌曲無法眞切的反應時代的心聲。*華語流行歌曲被禁的比例雖高於其他不同語言的流行歌曲，但各項法令明顯利於華語流行歌曲，使其他語言的歌曲難以在市場競爭下蓬勃發展，造成華語流行歌曲獨大的局面。在這樣的狀況之下，許多歌曲雖沒明令被禁，但坊間卻有被禁止演唱的傳聞，造成目前難以釐清的混淆。（徐玫玲撰）參考資料：1, 3

淨化歌曲

1970 年代 ✚新聞局所推出的音樂政策。所謂淨化歌曲，意旨觀念正確、意識健康，鼓吹樂觀向上的人生觀之歌曲。這一時期的臺灣，遭逢

退出聯合國、中華民國與美國斷交等種種國際外交上的打擊，為了透過文化上的重整，塑造一個團結安定的社會，破除奢靡浮華的風氣，同時可以避免民心的浮動，於是新聞局在1974年，成立「廣播電視輔導歌曲小組」，規定每個綜藝節目裡一定要有淨化歌曲，且須每唱十五首歌曲，必須有五首是淨化歌曲，免得社會上充滿靡靡之音，導致風氣敗壞。歌曲基本上都是華語歌曲，例如：〈藍天白雲〉、〈國恩家慶〉、〈送你一把泥土〉、〈中國一定強〉以及〈歡樂年華〉等。（廖英如撰）

競選歌曲

泛指在選舉活動中用以作為宣傳的歌曲。臺灣漢人社會素有以歌謠宣傳、闡述公眾事務之慣習，編寫者或出自官方、或出自民間，概以「七字仔」【參見●【七字調】】的格律製成歌詞。戰後初期的地方級普選活動中，便開始有候選人以傳統七句聯的格式創作，在歌詞中表示施政理念與宣傳標語，以「某人競選歌」為標題印製成宣傳單，作為宣傳之用。其中較為特殊者，如1954年參加彰化縣長選舉的石錫勳，以蔡培火為他作詞作曲的〈石錫勳當選歌〉宣傳，是早期的新作競選歌。

1975年之後，黨外政治勢力蓬勃發展，更有增額中央民意代表選舉，選舉活動格外激烈，甫投入選舉活動的黨外政治新人發揮創意，特別引用本土歌謠作為選舉宣傳之用。最著名者，1977年許信良競選桃園縣長時改編〈四季紅〉作為〈大家來選許信良〉，除印製宣傳單外，還灌錄成唱片在競選總部與宣傳車上播放，快樂愉悅的音樂，宣傳效果十分成功。1978年黨外候選人組成「臺灣黨外人士助選團」聯合競選時，選取*〈補破網〉作為競選宣傳歌曲，大力播放，凸顯民主鬥士參與選舉的悲壯氣氛。自此之後，在主流廣電媒體中幾近銷聲匿跡的本土歌謠，成為黨外政團在選舉活動時的宣傳利器，尤其在美麗島事件的隔年，周清玉、許榮淑以政治受難者之妻的身分「代夫出征」，以*〈望你早歸〉一曲作為宣傳，激發長期同情本土政治運動的群眾，高票當選國大代表，歌曲的渲染力普獲重視。

面對黨外運動的本土歌謠宣傳，1980年之後，執政黨在競選活動中也開始引用歌曲宣傳。為因應中華民國與美國斷交的變局，特別以*劉家昌創作的*〈梅花〉、〈中華民國頌〉等歌曲，宣揚處變不驚的政治立場；1985年第10屆縣市長選舉中，更以國內歌手大合唱的*〈明天會更好〉為宣傳曲，大量製作錄音帶發送。國民黨的競選歌曲，大致是以當時走紅市街的歌曲為主，製作錄音帶發送，並在廣電媒體密集播放，內容以宣傳社會穩定、強調溫情與友誼為主。

1994年首屆直轄市長選舉，更加凸顯競選歌曲的重要性。該年國、民、新三黨競選激烈，候選人陳水扁以路寒袖作詞、詹宏達作曲的〈台北新故鄉〉、〈春天的花蕊〉兩首新創作歌曲為宣傳曲，新黨候選人趙少康則以〈奉獻〉、〈心的方向〉等歌曲為主題，選戰彷如競選歌曲的競賽，選舉活動也逐漸走向歌唱表演、嘉年華式的全新形態。陳水扁在市長選戰中脫穎而出，使新創作競選歌曲在選戰中受到矚目，而後的總統民選及直轄市長選舉中，主要候選人每每推出競選歌曲，且多不載明候選人姓名，而以歌詞、曲調與節奏，表達候選人的施政理念與人格特質，如1996年總統大選中，民進黨的〈心內一個小願望〉、國民黨主題曲〈感謝你的愛〉，2000年總統大選中民進黨的〈歡喜看未來〉、國民黨主題曲〈你是我兄弟〉，均出版唱片，務使選民印象深刻。

1990年代以來，基於錄音技術與詞曲創作的普及化，各項公職人員選舉都有引用競選歌曲的習慣，候選人或以新舊歌曲、或改編歌詞、或自行創作，均以特定主題歌曲作為宣傳。競選歌曲的廣泛使用，見證了臺灣民主化的歷程，而詞曲及編曲概念的變化，也如實地表現了社會氣氛的莫大轉變。（黃裕元撰）參考資料：24, 54

「金曲獎」（節目）

1970年，電視製作人顧英德有鑑於國內創作、演唱流行歌曲風氣有待提倡與突破，於是會同

東方廣告公司經理黃奇鏘，向經營電器著名的歌林公司提出「金曲獎」電視節目。這個強調「創作、演唱我們自己的歌」活動，於1971年3月正式在⊕中視頻道播出，同時公開徵選詞曲，然後由歌星演唱徵選來的創作曲，再由觀眾票選（佔60%）和評審評分（佔40%），平均出創作名次。這個節目與新聞局從1990年起所舉辦的金曲獎同名（參見●）。

「金曲獎」每集可獲得7、800件投稿作品，4萬封票選，這種公開發表甄選詞曲的方式在當時是一項創舉，尤其藉著電視的傳播，觀眾反應相當熱絡，帶動了前所未有的創作風氣。國內資深詞曲作家，包括*周添旺、*吳晉淮、*陳達儒、*楊三郎、*葉俊麟、*黃敏、黃國隆、*謝騰輝、*林家慶、李泰祥（參見●）、*李奎然、*孫儀、林煌坤、新芒、張文明等，紛紛投入創作行列。另外，原從事音樂教學者亦有多人加入，如凌峰、潘英傑、呂昭炫（參見●）、吳天惠等。「金曲獎」打破過去創作者各自為政單打獨鬥的局面，開啓了蓬勃創作歌曲的新頁。1975年，*楊弦將詩人余光中的作品譜成歌曲，標舉「中國現代民歌」旗幟，以及後來的*校園民歌，都是由此影響而來。原本銷售電器的歌林公司，也因此成立了唱片部【參見歌林唱片】，舉辦「歌林之星」選拔，培養歌壇新人：蕭孋珠、胡立武、池秋美即由此躍上歌壇。

「金曲獎」由畢業於淡江文理學院（今淡江大學）英文學系的洪小喬主持，她頭戴寬邊帽半遮面，自彈自唱自創曲的模樣，為節目的靈魂人物，給觀眾留下深刻的印象。因為，只要提到「金曲獎」，走過那段歲月的人士，首先想到的就是「金曲小姐」洪小喬。「金曲獎」前後播出兩年，一共播選出800首曲子，曲作展現多種風格的璀璨風貌，且華、臺語並陳，開啓國人創作歌曲的新頁。（張夢瑞撰）

〈今天不回家〉

由*左宏元作詞作曲、*姚蘇蓉演唱的*華語流行歌曲，是白景瑞執導，甄珍、武家麒、鈕方雨、韓甦及雷鳴等人主演，由李行領軍的大眾電影公司出品同名電影的主題曲，收錄於1969年*海山唱片出版的《今天不回家》專輯，當時隨著電影的熱映造成極大的轟動。

1960年代末期，隨著經濟逐步起飛，臺灣由農業社會逐漸轉向工商業社會，作為首善之都的臺北，也邁向都市化的進程。電影《今天不回家》以當時臺北新興時髦的公寓為背景，深刻探討方興未艾的都會倫理課題。片中三戶來自不同家庭的成員，各自在面對課業、情感以及生活壓力等人生問題時，不約而同地選擇翹家不歸，作為暫時逃避及喘息的一方天地，該片和《家在臺北》，均是白景瑞導演彼時最負盛名的代表作品。

大眾電影公司當時選擇與⊕海山唱片合作片中的電影音樂與歌曲，⊕海山則派出旗下最紅的歌手姚蘇蓉和*謝雷來為電影音樂增添風采，其中姚蘇蓉演唱了主題曲〈今天不回家〉和插曲〈尋夢的人〉。由左宏元專門為電影量身打造的〈今天不回家〉一曲，詞意旋律緊扣電影情節，姚蘇蓉全神投入而又情感濃郁的演唱方式，聲聲問著「朦朧的月　暗淡的星　迷失在煙霧夢境的你　今天不回家　為甚麼　為甚麼不回家」，一字一句無不讓聽眾在觀影的同時扣入心扉，引發深刻的共鳴。也因為《今天不回家》唱片發行後大為走紅，引起戒嚴時代主管歌曲審查警備總部的注意，認為這首歌曲有倡導不回家的風氣之嫌，遂列入*禁歌之列，⊕海山唱片隨後則在再版的唱片封套改名為「今天要回家」，繼續出版販售，蔚為歌曲審查年代的一大奇觀。

姚蘇蓉舞臺上激動而又戲劇化的演唱方式，在彼時國語樂壇以*「群星會」歌手主流靜態的表演方式中獨樹一格。在保守而又桎梏的年代，這種解放式的臺風和歌路，釋放了觀眾的苦悶情緒，令人耳目一新，使她很快的在群星之中異軍突起，而大受歡迎。隨著電影推出的〈今天不回家〉一曲，融合了河南梆子的唱腔，加上歌曲小節頓點處姚蘇蓉擺頭晃腦的肢體語言，以及電星樂隊的西式伴奏，形成一種獨特混搭，而又無與倫比的姚式魅力，隨著電影的賣座鼎盛，很快的姚蘇蓉就在臺灣把這首

歌曲唱得街知巷聞。由於當時姚蘇蓉將演唱重心逐步移往香港和東南亞,因著她的登臺獻唱,這股風潮更席捲香江,不僅在港九地區把唱片銷量推向高峰,讓 海山唱片大為吃驚,影響所及,甚至一舉打破 1949 年以後,香港長期作為華語流行音樂中心的角色,而將華語流行歌曲的製作重心轉向臺北,同時也讓港澳地區的聽眾開始接受並熱愛臺灣歌星的歌曲與演繹方式。接續在姚蘇蓉之後像是謝雷、*青山等歌星,無不在香港甚至東南亞受到熱烈歡迎,開啟臺式華語流行歌曲的暢銷年代,實可歸因於姚蘇蓉〈今天不回家〉所帶起的先鋒效應。(凌樂林撰)

金音創作獎

行政院新聞局 2010 年創設金音創作獎,簡稱金音獎,是金曲獎(參見●)之外的另一項音樂大獎,但以創作為本質核心,並以音樂類型作為主要獎項分類,鼓勵臺灣新世代多元類型音樂發展。

首屆金音獎包含「不分類型獎項」與「類型音樂獎項」。「不分類型獎項」包括:最佳專輯獎、最佳樂團獎、最佳創作歌手獎、最佳新人獎、最佳樂手獎、最佳現場演出獎。「類型音樂獎項」包括搖滾〔參見搖滾樂〕、民謠、電音及嘻哈〔參見嘻哈音樂〕等四類不同樂風類型的專輯、單曲獎項與數位發表獎。另設「傑出貢獻獎」與「海外創作音樂獎」。

第 2 屆起則增設爵士〔參見爵士樂〕及節奏藍調兩類樂風獎項,且「最佳現場演出獎」入圍者於頒獎典禮現場輪番演出並採現場評分。另增設「評審團獎」。行政院組織再造後,2012 年第 3 屆起由文化部(參見●)*影視及流行音樂產業局(影視局)承接續辦,強化金音獎作為培植創作人才的搖籃的政策目標。

2018 年邁入第 9 屆,最重要變革即金音評審團改為主席制,取消往年由文化部邀請評審的方法,改由主席組成專業評審團,並納入了多位海外評審,展現推動轉型成為國際指標性獎項的企圖心,同時在金音獎典禮前舉辦「亞洲音樂大賞」,以建立亞洲指標性之音樂創作交流平臺為目標,透過邀請臺灣及亞洲音樂創作人進行音樂演出,並且舉辦論壇講座、產業媒合等,展現出臺灣獨特的音樂風貌與創作精神。

2019 年第 10 屆,金音獎獎項再度調整,增設「最佳另類流行」、「最佳跨界或世界音樂」獎項。「最佳風格類型獎」則取消,恢復「節奏藍調類型」獎項。

為了鼓勵在音樂這條路上勇於創作、樂於創作、甘於創作的幕前幕後音樂工作者,2021 年金音獎增訂「最佳專輯獎」同時榮耀專輯製作人之獎勵機制,期盼為整體音樂環境注入更多活水,共同提升音樂品質,希望能廣泛挖掘出深植在臺灣這塊土地上的優質音樂人才,頒獎典禮也首度移師高雄,於剛啟用的 *高雄流行音樂中心舉行頒獎典禮。(江昭倫撰)

金韻獎

1970 年代 *校園民歌流行時期,由 *新格唱片於 1977 至 1981 年間連續舉辦五屆「金韻獎」,參加對象以大學生為主,自行創作詞曲與演唱,有別於當時的 *華

《金韻獎》專輯(一)唱片封面

語流行歌曲。金韻獎歷屆得獎名單如下:

第 1 屆(1977 年)冠軍歌手:陳明韶;優勝歌手:范廣慧、包美聖、朱天衣、楊耀東、邰肇玫、施碧梧二重唱等。

第 2 屆(1978 年)冠軍歌手:*齊豫;優勝歌手:*王夢麟、*李建復、黃大城、木吉他合唱團(*李宗盛等人),旅行者三重唱(童安格等人)、四重唱(殷正洋等人)等。

第 3 屆(1979 年)冠軍歌手:王海玲;優勝歌手:鄭怡、王新蓮、馬宜中、*施孝榮、羅吉鎮、四小合唱團(*黃韻玲、許景淳等人)、楊芳儀、徐曉菁二重唱等。

第 4 屆(1980 年)冠軍歌手:鄭人文;優勝歌手:蘇來、鄭華娟等。

第5屆（1981年）冠軍歌手：潘志勤；優勝歌手：字憶蘭等。（徐玫玲撰）

角頭音樂

創辦人張四十三經歷主流唱片企劃、地下電臺主持人的角色轉換，再回到獨立唱片圈，與友人合作成立恨流行唱片公司（1998），挖掘了*五月天、董事長、*四分衛、夾子電動綜藝大樂隊等樂團，發行合輯《ㄞ國歌曲》後，結束了恨流行唱片公司的運作，轉而成立角頭音樂文化事業股份有限公司。2000年原住民警察歌手*陳建年《海洋》專輯獲得該年度第11屆金曲獎（參見⊜）肯定，✛角頭獲得主流市場的注意。其長期與美術設計師蕭青陽合作的黑膠尺寸包裝，成為系列產品的特色，出版發行音樂不僅以地下搖滾為主，亦收錄來自民間的聲音紀錄，包括機車行老闆「恆春兮」趣味橫生的工商服務唸白、搞怪的「眼球先生」其唱片充滿小劇場式的實驗趣味，還有張四十三早前在綠色和平電臺工作找來陳水扁、謝長廷等政治人物灌錄的臺語歌合輯、謝長廷的陶笛專輯，都是有別於主流市場品味的產品。除了✛角頭音樂的經營，張四十三更同時肩負了*海洋音樂祭、「女搖滾節」等音樂盛典的籌備規劃催生工作。2010年推出音樂劇《很久沒有敬我了你》（參見❶），於國家音樂廳（參見⊜）演出。（杜昇鋒撰）

〈就在今夜〉

〈就在今夜〉是丘丘合唱團於1982年由*新格唱片發行首張專輯之首波主打歌，這首歌曲代表了後民歌時期的搖滾轉型之作〔參見搖滾樂、1980流行歌曲〕。詞曲作者邱憲榮（藝名：*邱晨）為臺中東勢客家人，從小迷上西洋音樂，初中時開始自己摸索彈吉他，就讀✛政大新聞系時擔任吉他社長，自譜詞曲寫下包括〈小茉莉〉、〈風！告訴我〉、〈看我！聽我！〉等著名的*校園民歌作品。

1980年，隨著年輕學子加入創作音樂的行列，國內音樂從70年代的「鄉土民謠運動」掀起臺灣民謠文化復興思潮，延續到校園民歌

時期，*金韻獎系列專輯發掘了大量詞曲創作及演唱人，熱愛音樂創作演唱的大學生開始在唱片界嶄露頭角，流行音樂〔參見流行歌曲〕的聽覺從木吉他的吟唱逐漸加入古典和搖滾的元素。邱憲榮於1981年成立丘丘合唱團，1982年出版《就在今夜》專輯，同名主打歌在媒體推波助瀾之下，成為年輕人的新世代之歌，位居排行榜冠軍長達半年。丘丘合唱團的成員包括：團長兼吉他手邱晨、主唱金智娟（藝名：娃娃）、鼓手林俊修、鍵盤手李應錄及貝斯手李世傑。

這首歌曲以流暢的旋律、強勁的節奏、沙啞的唱腔及活潑的演唱方式，給當時流行民歌的臺灣樂壇帶來全然不同的音樂風格；在他們的影響之下，臺灣流行樂壇才開始出現了樂隊團體。專輯中收錄的〈就在今夜〉、〈河堤上的傻瓜〉、〈為何夢見他〉等歌曲皆由邱晨創作詞曲，讓主唱金智娟一炮而紅，成為80年代最具有搖滾演唱風格的女性歌手。（編輯室）

〈酒後的心聲〉

發表於1992年，由童皓平作詞作曲，收錄在*江蕙加盟✛點將唱片後出版的首張專輯《酒後的心聲》中〔參見1990流行歌曲〕。由何慶清擔任製作，突破了一般*臺語流行歌曲的格局，江蕙也一改之前悲情女性的角色，展現更都會的面貌。這張唱片不論在選曲或是音樂品質，都有很大的進步，多元的曲風和歌詞內涵，創新臺語歌曲的風貌，成功打入都會市場。與專輯同名的主打歌〈酒後的心聲〉，雖然形式上仍不脫傳統臺語歌曲哀怨酒氣，但以薩克斯風為主題輔以電吉他貫穿全曲的編曲架構，將整個極欲擺脫悲情的時代情緒鋪展開來，一直到今天，全臺灣仍然處處可以聽到這首歌。（施立撰）

歌詞：

山盟海誓　咱兩人有咒詛　為怎樣你　偏偏來變卦　我想未曉　你那會這虛華　欺騙了我　刺激著我　石頭會爛　請你愛相信我　最後的結果　還是無較詛　凝心不驚酒厚　狠狠一嘴飲乎乾　上好醉死　勿

擱活　啊　我無醉我無醉無醉　請你不免同情我　酒若入喉　痛入心肝　傷心的傷心的我　心情無人會知影　只有燒酒了解我

爵士音樂節

1990 年代之後，隨著臺灣聽眾對音樂接受的多元化，以及聆聽 *爵士樂風氣的提升，爵士樂這個名詞，很快的被大眾所接受。在國外學成返國的爵士音樂家，及臺灣本土對爵士音樂的愛好者努力下，臺灣的第一個國際性爵士音樂節「水岸爵士音樂節」，2001 年在淡水漁人碼頭舉行，活動不只邀請了歐美及亞洲的爵士音樂演奏家及團體，也包含了本地的爵士音樂演奏家與團體，每場都約有 4 萬名觀眾到場聆聽，是臺灣爵士音樂界的盛事；「水岸爵士音樂節」一連舉辦四年，在 2005 年停辦。2003 年起，臺中市舉辦的閃亮文化季中，也規劃了「臺中爵士音樂節」主題，於每年 10 月邀請國內外傑出爵士音樂者及團體，於臺中市演出，並配合周邊活動，盛大舉行，同時舉辦爵士樂大師班課程。臺中爵士音樂節至今（2021）仍繼續舉辦中。以古典音樂表演為主的國家音樂廳（參見●），於 2003 年夏也策劃了「兩廳院夏日爵士派對」的一系列爵士音樂活動，每年邀請四組國際爵士音樂家及團體來臺演出，除了一連四場的爵士音樂會之外，也配合爵士樂講座及周邊活動一同進行，自 2007 年起，亦一併邀請國內傑出爵士音樂家進行系列音樂會。上述為三場臺灣爵士音樂史上較大的音樂盛會，但無論以政府或民間機關舉行的音樂行為，以爵士為主題的中小型活動，歷年來則不斷在各地舉行。（魏廣晧撰）

爵士樂

爵士音樂的起源為來自美洲的黑奴音樂，經由非洲的原始節奏，加上多種西方的音樂元素而成；約成於 19 世紀末 20 世紀初，在美國南方的重要港口紐奧良，逐漸融合而散播至世界，進而成為近代音樂史上最重要的音樂形態之一。而爵士音樂出現於臺灣，可追溯於日治時

期，並經歷不同的演進時期，各時期有著對於臺灣爵士音樂有所影響的人物、事件及樂團或是音樂活動等。

一、萌芽時期

日治時期臺灣音樂家開始演奏的爵士音樂，大多源自於日本音樂家之手，以爵士樂團的編制，改編當時的軍歌或是美國爵士大樂團的著名曲目，逐漸帶給了臺灣早期音樂家演奏爵士樂的基本概念。1950 年代，隨著中美簽訂的「中美共同防禦條約」，及美國派遣第七艦隊協防臺灣的影響，代表美國本土音樂的爵士樂成為文化交流上的重點之一。駐守臺灣的美軍基地欣賞現場演奏的爵士音樂為官兵的一項重要娛樂，而在俱樂部中擔任演奏的臺灣演奏者們（亦有部分為菲律賓籍演奏者），也因與美國派遣的爵士歌手或爵士演奏者的合作與交流，因此也成為了早期爵士樂傳入臺灣的重要里程碑之一。

二、大樂團編制

1960 年代後，臺灣經濟及建設加速發展，國民對於文化、藝術的欣賞能力逐漸提高，需現場演奏的飯店或高級舞廳也隨之增多，如國賓、豪華、統一、中央酒店等，都有現場演奏的爵士大樂團。在只有三家電視臺的時期，三臺成立各自的大樂團【參見電視臺樂隊】，為電視節目中的歌唱或是綜藝節目伴奏，其樂團的編制就是以爵士大樂團編制為基準。除了演奏來自美國的爵士音樂之外，各樂團的領班也具備編曲的能力，為了配合不同歌手的調性，樂團成員也都具有即時移調的能力，這也對日後演奏正統的爵士音樂能力影響甚大。

三、爵士樂團體

隨著臺灣對於爵士音樂的接受以及需求，民間也逐漸出現演奏爵士音樂的團體，如 *鼓霸大樂團、*底細爵士樂團等，都是以大樂團的形態，由喜好爵士音樂的演奏者所組成的民間爵士樂團，定期或不定期的在各地舉行音樂會或公演，演出的曲目包含了由美國典型的大樂隊編制音樂、拉丁音樂，到國內爵士音樂家所創作或改編的國人作品。而在原本需求大樂團的舞廳或飯店沒落後，三至七人不等的小型的

臺北市最早的爵士樂團 club 藍調

爵士重奏樂團也在臺灣逐漸出現並增加；至目前為止，臺灣的爵士樂團均為民間團體。

四、爵士教育

爵士音樂的出現，至今約略一百多年；對於早期臺灣的音樂家而言，有系統的學習爵士音樂極難，除了依靠極少數出國專門學習爵士音樂者歸國後的教學外，大多數的演奏者只能藉由唱片模仿。臺灣目前音樂教育體系〔參見●音樂教育〕，仍以古典音樂為主，音樂科系學生較少有機會在學校中接受系統化的爵士音樂教育，在目前國內設有音樂科系的大專院校中，僅有少數學校音樂學系設有爵士音樂主修〔如東華大學（參見●）、輔仁大學（參見●）、嘉義大學（參見●）〕或爵士樂選修課程〔如臺北藝術大學（參見●）、實踐大學（參見●）〕。

舉例來說，國立東華大學音樂系自2015年成立爵士音樂組，為臺灣第一所設立爵士樂演奏主修之大學音樂系，包含學士班及碩士班，課程由魏廣晧設計，目前爵士組在校學生人數約30人，入學採單獨招生。該組學生除了需研修校訂及音樂系之共同課程外，主要修習之專業內容包含：器樂主修、爵士大樂團、小編制爵士樂團、爵士即興與理論、爵士編曲、爵士歷史、爵士教學法、爵士專題研究等，學生主修樂器別包含小號、薩克斯風、長號、鋼琴、低音提琴或電貝斯、爵士鼓等，並由六位爵士樂專、兼任教師所指導，分別為銅管：魏廣晧、薩克斯風：楊曉恩、爵士鼓：林偉中、鋼琴：傅麥特（Matt Fullen）、低音提琴：山田

洋平、爵士人聲：蔡雯慧等。

五、爵士生活

除了爵士音樂會，以爵士樂為主題的音樂節或酒吧、餐廳甚至是廣播節目，除了讓爵士音樂更貼近臺灣愛樂人，也讓臺灣的爵士音樂家，有更多表演以及發表作品的機會。目前臺灣以爵士樂為節慶主題的大型活動有：兩廳院夏日爵士派對、臺中爵士音樂節、臺北爵士音樂節，這三個大型節慶均一年辦理一次〔參見爵士音樂節〕。此外，還有台北愛樂電臺〔參見●台北愛樂廣播股份有限公司〕的臺北爵士夜；臺北藍調（Blue Note）〔參見蔡輝陽〕；黑糖餐廳（Brown Sugar）等。而國人發行的爵士演奏或是歌唱專輯，也日趨增多，從爵士樂的經典曲目，到以爵士大樂團編制來演奏改編過後的國臺語曲目，抑或是完全由國人創作的爵士樂作品，都可見於各種唱片通路上。

六、音樂演出場地

臺灣曾出現爵士樂團或爵士音樂演出的幾個重要場地有：1、美軍俱樂部。2、1960年代的飯店、舞廳等。3、以現場演奏為主題的餐廳、酒吧：1990年代，餐廳或Pub掀起了一陣以爵士樂現場演奏為主題的風潮，餐廳業者於平日或週末晚間時段，邀請爵士樂團在店內做現場的演奏或演唱，演出的曲目大多為爵士、藍調或拉丁曲風，而目前臺灣小型常態爵士表演之場域，以2021年為例，有固定安排爵士音樂家及樂團演出，並正常營運之主要場域為：臺北藍調、露西雅咖啡、享象、Sappho Live、雅痞書店、戲臺酒館、馬沙里斯爵士酒館等。4、爵士音樂演奏會、音樂節：除了自國外邀請來臺演出的爵士樂團、爵士音樂家或歌手外，●鼓霸、*底細爵士樂團為本土樂團辦爵士音樂會之先驅；除了單場的爵士音樂會之外，民間或政府機關也籌劃具有一連串音樂活動的爵士音樂節，除臺灣本地的音樂家演出之外，也邀請在國際上具有知名度的爵士藝人來臺演出。5、私人派對、婚禮等：當爵士樂這個名詞在社會能見度逐漸增高後，不少私人派對、公司活動及婚禮上都可以發現爵士樂團的蹤跡。（魏廣晧撰）

〈菊花夜行軍〉

由鍾永豐作詞，林生祥作曲的 *客家流行歌曲，收錄於 *交工樂隊的概念專輯《菊花夜行軍》，2001 年 9 月由 *大大樹音樂圖像發行【參見 2000 流行歌曲】。該專輯主軸為描寫高雄美濃子弟阿成出外打拚失敗，返鄉務農的心路歷程。同名歌曲〈菊花夜行軍〉則以擬人化和魔幻寫實的手法，描寫阿成借錢栽種菊花，夜間工作時幻想自己統領 66,000 枝菊花將士，在層層剝削的市場之路上艱苦奮戰。歌曲中使用客家八音（參見●）常見的月琴（參見●）、嗩吶（參見●）、大堂鼓等樂器，穿插口白、廣播，甚至加入鐵牛車的引擎聲，交織出一首氣勢恢宏的農民進行曲。2002 年，交工樂隊以《菊花夜行軍》專輯獲得第 13 屆金曲獎（參見●）最佳樂團獎。（李德筠撰）

J

juhua 流行篇
〈菊花夜行軍〉●

K

卡拉 OK

前身爲投幣式的歌曲點播機 jukebox。1960 年代，駐在日本的美軍基地餐廳，在店內設置 jukebox，由顧客投入硬幣選擇所播放的歌曲。1972 年，在神戶酒吧擔任伴奏的井上大佑，把點播機加上麥克風，並且製作播放的伴唱卡帶，出租給在酒吧駐唱的歌手，是爲卡拉 OK 的雛型。

1976 年日本 Clarion 公司開始製作販賣伴唱卡帶，和播放伴唱卡帶的機器，稱之爲カラオケ——空樂隊（Karaoke），kara 爲空之意，oke 則爲 orchestra 之簡稱，意指歌手唱歌時雖有伴奏的樂團，但樂池中空無一人。1978 年 Clarion 公司開始販售家庭用的卡拉 OK，使卡拉 OK 的使用者，從職業歌手擴展到業餘愛好者。

1976 年，臺灣的你歌公司和日本的 Nikkodo 公司合作，針對臺灣日本顧客爲主的餐廳推銷卡拉 OK。後來以本地顧客爲主的餐廳也開始使用卡拉 OK。卡拉 OK 讓來店消費的客人自己上臺表演，用最經濟的成本維持了現場演唱的效果，也爲業餘歌唱愛好者提供表演的舞臺，在 1980 年代掀起流行的熱潮。

1986 年在日本岡山縣，有人在停放於空地的廢棄卡車中，加裝了卡拉 OK，成爲極受歡迎的卡拉 OK 包廂，稱爲カラオケボックス（Karaoke box）。無獨有偶，幾乎是同時，在臺灣也結合卡拉 OK 和電影包廂 MTV 產生了臺灣的卡拉 OK 包廂，簡稱 KTV。1980 年代的卡拉 OK 利用錄影帶的影像功能，給予歌者歌詞及節奏的提示，創造了第二波的銷售奇蹟。1990 年代卡拉 OK 包廂在系統化大型業者的經營下，強化內部硬體設施，諸如大螢幕、舞臺燈光，以及立體音響等，加上影碟以至 DVD 的軟體革命，使 KTV 在選曲速度和曲目資料庫方面都佔極大優勢，因此在 2000 年後仍然是吸引眾多人潮的音樂娛樂活動，錢櫃和好樂迪是臺灣經營 KTV 之主要業者，各分店在假日時段經常是客滿的狀況，而其選曲之頻率有時也成爲歌曲或歌手是否受歡迎的指標。對流行音樂業來說，歌曲影片在 KTV 的放映權也是版權收入的來源之一，這使得 KTV 的經營逐漸傾向企業化。（吳嘉瑜撰）參考資料：58、90

〈客家本色〉

作詞、作曲者爲已故客家歌曲創作者 *涂敏恆，完成於 1989 年。涂敏恆乃爲臺灣少數專心致志寫作 *客家流行歌曲的創作者之一，所寫作之歌詞大多數是頌揚客家族群勤儉傳家的美德。〈客家本色〉完成後，由於歌詞充滿了客家族群在臺灣令人稱頌的刻苦勤儉美德，節奏旋律簡單易記，受到相當大的歡迎。其後，當時的客籍國民黨高層吳伯雄在 ⊕吉聲唱片公司劉家丁的邀請下錄製此歌曲，乃更爲知名，成爲客家聚會中廣爲傳唱的歌曲。在臺灣特有的選舉文化影響下，每逢有客家訴求爲主的造勢場合，不論政黨，許多候選人都會傳唱這首歌曲，因此有人稱呼〈客家本色〉爲臺灣客家人的代表歌曲。（劉榮昌撰）

客家流行歌曲

透過大眾傳媒形式而流傳於民間，主要有傳統山歌民謠戲曲【參見●客家山歌】以及創作流行歌曲兩大類，其發展約可分三個時期：

一、日治時期（1914—1945）

1907 年日本與美國成立了「日米蓄音器製造株式會社」，1910 年改名爲「株式會社日本蓄音器商會」，簡稱「日蓄」。同年也在臺北城內設立出張所，由日人岡本樫太郎承辦業務，此即後來的臺灣 *古倫美亞唱片公司的前身。在 1914 年 4 月岡本帶領了林石生、范連生等 15 名臺灣客籍藝人赴日本東京灌錄臺灣第一批唱片。當時所灌錄的唱片包括客家八音（參見●）及客家採茶戲（參見●）等。1930 年代

蘇萬松〔參見●蘇萬松腔〕即出版結合客家傳統曲調與說唱融合的勸世歌，⊕利家唱片也出版〈仰頭看天〉與〈送情人〉兩首客語流行歌曲。之後由於二次大戰已進入末期，這類的娛樂事業生存的空間也越來越狹小了。

二、戰後時期（1945－1981）

戰後，國民黨政府統治臺灣，基本上由於語言政策的影響，客語的流通地區相當有限。於桃竹苗的地區性唱片公司，此時期主要出版傳統山歌戲曲，少數有以客家語填入日本歌曲曲調的流行歌曲發行〔參見混血歌曲〕。

三、客家新音樂時期（1981－迄今）

在多年的出版後，傳統山歌戲曲的銷售已告飽和，開始有客籍創作者有機會發行全新創作的客家流行歌曲。1980年代重要創作者有*吳盛智、*涂敏恆、呂金守〔參見〈無緣〉〕等。原本是創作*華語流行歌曲、*臺語流行歌曲的吳盛智，於1981年出版《無緣》專輯，並且於⊕臺視節目中演唱客語創作歌曲，可說是把客家歌曲帶入臺灣主流媒體的第一人。1990年後在前面所述幾位先驅影響下，*謝宇威、顏志文（*山狗大樂團）、陳永淘、黃連煜（新寶島康樂隊）〔參見陳昇〕、林生祥〔參見交工樂隊〕、*劉劭希等新一代的創作者，也漸漸豐富了客家流行音樂的質與量，不論是音樂編曲風格以及詞作的深度均有進步，這類客家音樂（參見●）的工作者的發行公司以及工作室大多位於臺北地區，他們也自稱自己所創作的音樂是客家新音樂，並且在政府舉辦的金曲獎（參見●）經常獲得獎項。

另一方面，臺灣客家流行歌曲創作的大量出現，由盛行於桃竹苗的地區性唱片公司推波助瀾，如⊕上發、⊕漢興、⊕吉聲、⊕龍閣等，在吳盛智過世後，呂金守、涂敏恆、林子淵這些人仍然為這些唱片公司創作客家流行歌曲，這些音樂工作者的創作曲風以及編曲風格多類似於日本演歌風格影響下的臺語流行歌曲，涂敏恆並創作出了臺灣客家非常受歡迎的歌曲*〈客家本色〉。2000年以後，客家創作流行歌曲出版的數量大增，平均每年的出版數量都有超過30張以上，但品質則有相當程度落差，在政府之政策補助下所產生的作品亦不在少數，但此時CD唱片的販售由於數位燒錄以及大環境影響下，銷售量不如以往，也影響唱片公司與音樂創作者的生存。（劉榮昌撰）

〈苦海女神龍〉

1971年發表的歌曲，翻唱自日文歌曲，由黃俊雄（參見●）作詞、*邱蘭芬主唱。發表時歌名原為〈為何命如此〉，作為電視布袋戲《史艷文》〔參見●《雲州大儒俠》〕角色苦海女神龍的出場歌曲〔參見1970流行歌曲〕。由於歌曲走紅市街，於是這首歌後來也被稱為〈苦海女神龍〉。這首歌除了電視播放外，也與〈愛與恨〉、〈醉彌勒〉等歌曲由⊕巨世唱片公司製作唱片推出市面，開創臺語歌曲因電視布袋戲〔參見●布袋戲〕廣受歡迎，而有發展空間的新局面。

這首歌翻唱自日本歌曲〈港町ブルース〉（中譯：港都藍調），由深津武志作詞、豬俁公章作曲，日本高音男歌手森進一演唱，歌詞以由北至南的日本海岸景色為場景，描述歷經滄桑的苦戀女性。黃俊雄製作的電視布袋戲節目大量引用臺語歌曲，他針對劇中角色苦海女神龍特別撰寫歌詞，敘述堅強而獨立的女性情懷，在工商轉型的新社會中尤其受到女性的喜愛，也成為1970年以來眾多布袋戲歌曲的代表作。（黃裕元撰）參考資料：45, 121

歌詞：

無情的太陽　可恨的沙漠　迫阮滿身的汗流甲濕糊糊　拖著沉重的腳步　要走千里路途　阮為何　為何淪落江湖　為何命這薄

L

李建復

（1959.10.24 臺北）

*華語流行歌曲演唱者。畢業於淡江大學國貿學系，並赴美取得匹茲堡大學企管碩士，是第2屆*金韻獎的優勝歌手，以*〈龍的傳人〉奠定其在*校園民歌世代的重要地位。1980年首張個人專輯《龍的傳人》出版，透過製作人李壽全精準的製作方向及選曲，成功地結合其個人特質，將李建復塑造成大時代有為青年的典範。這張專輯推出時恰巧經歷1978年的中華民國與美國斷交，在時代氛圍的推波助瀾下，〈龍的傳人〉一夕間成為傳唱全島的*愛國歌曲，後來也成為⊕中影鍾鎮濤及林鳳嬌主演同名電影的主題曲。專輯中另一作品〈歸去來兮〉，以四段式的歌詞將田園將蕪胡不歸的蒼茫心情及頹然無力表露無疑，而充滿西班牙色彩的民謠創作〈曠野寄情〉以及取材自王鼎鈞作品的〈忘川〉，亦是專輯當年傳唱不輟的歌曲。李建復本身也在專輯中展現創作上的長才而有兩首作品發表：施碧梧的詞作，遙想親恩的〈感恩〉；以及鍾麗莉的詞作，描繪季節愛戀的〈網住一季秋〉。此專輯獲得1980年金鼎獎（參見⊕）唱片製作獎和臺大人文報社臺灣最佳百張流行音樂專輯第七名。該年（1980）與*蔡琴、李壽全、靳鐵章、蘇來及許乃勝合組「天水樂集」，期以工作室之形式兼顧理想及商業利益。在此時期，共出版了《李建復專輯——柴拉可汗》以及《蔡琴、李建復專輯合輯——一千個春天》等兩張專輯。雖然銷售不如預期，但也成為民歌末期的經典。天水樂集結束後，李建復出國取得企管碩士學位，回國後陸續在安達信企管顧問公司、華淵、新浪網公司擔任多項要職，也曾在雅虎奇摩擔任臺灣區總經理和亞洲區企業服務總監，並在臺北之音主持「臺北Office」節目。另有《李建復@網路生活》、《自己的心靈捕手》、《上班族VS.老闆》等著作。

李建復的聲音清亮高亢，加上端正的螢幕形象，成為當時「現代中國青年」的最佳代言人，而其所灌唱的歌曲，大半與此一形象吻合，並在1982年獲得金鼎獎演唱獎。演唱作品：〈歸〉、〈旅星〉及〈老歌手〉、〈守著陽光守著你〉、電視劇《京華煙雲》之主題曲〈浮生夢〉與〈京華煙雲〉、《俠義見青天》之〈英雄淚〉等，也曾參與慈濟大學校歌及單曲〈淨土人間〉之錄製。專輯：《金韻獎第三輯》、《金韻獎第七輯》《李建復專輯——柴拉可汗》、《蔡琴、李建復專輯合輯——一千個春天》、《龍的傳人》、《夸父追日》、《牧歌》。

（賴淑惠整理）資料來源：105

黎錦暉

（1891.9.5 中國湖南湘潭－1967.2.15）

*華語流行歌曲作曲者。1930年代他因招牌歌〈桃花江〉被戲稱做「桃花派」之首，當時分庭抗禮的另有趙元任、黃自（參見⊜）、李叔同、蕭友梅、李抱忱（參見⊜）等人的「典雅派」及聶耳、賀綠汀、冼星海等的「吭唷派」。七弟黎錦光【參見〈夜來香〉】亦為華語流行歌曲名家，八弟黎錦揚為美國百老匯音樂劇《花鼓歌》作者。他在昭潭中學時即潛心自修傳統音樂及西洋樂理，二十八歲到北京任報社主筆，並參加⊕北大音樂團。1920-1929年間，創作兒童音樂劇12部，兒童表演歌曲24首，出版兒童歌曲專集《快樂的早晨》，風行全國；〈葡萄仙子〉、〈小羊救母〉、〈小小畫家〉、〈可憐的秋香〉、〈麻雀與小孩〉等曲，雅俗共賞，充滿愛的教育的歌樂。至今仍在童謠唱遊中傳

唱的〈老虎叫門〉：「小白兔乖乖，把門開開」，就是他兒童歌舞劇中的名曲。1929-1935年他在上海成立成人的「明月歌舞劇社」，中國第一代著名的歌舞明星皆出自「明月」。而他創作的代表性歌曲如：〈毛毛雨〉、〈小小茉莉〉、〈桃花江〉已成老歌經典，被學院派認爲「靡靡之音」的他，1925年寫了〈總理紀念歌〉，還是被政府採用，傳唱了數十年。（汪其楣撰）參考資料：41, 51

李奎然

（1933.6.6—2008.10.3 美國洛杉磯）

作曲家、編曲家。自1960年起以作曲家身分活躍於臺灣樂壇，擅長各種樂風的編曲創作。李奎然的作品並非完全爲 *爵士樂曲風，也並未曾受過正統爵士音樂教育，但卻以樂迷及引薦人身分舉辦爵士音樂講座，在樂壇中推廣爵士音樂，因而使得當時的音樂欣賞者及音樂家們更有機會接觸到爵士音樂。1964年他成立「臺北現代爵士樂協會」，並擔任主席，定期向美國訂閱來自波士頓百克里音樂學院等的音樂資料，及各大音樂雜誌、唱片資訊等，供會員相互研究討論，並成立屬於該協會的樂團，業餘表演當時較爲新穎的爵士音樂。臺北現代爵士樂協會的成立，對臺灣爵士樂研究貢獻良多，而李奎然培訓出的新人，也活躍於電臺，包括✛中廣等媒體，其中以青出於藍的 *翟黑山，對臺灣爵士音樂教育的影響最大〔參見爵士樂〕。（魏廣晧撰）資料來源：30

李臨秋

（1910.4.22 臺北牛埔庄（現今雙連附近）—1979.2.12 臺北）

*臺語流行歌曲作詞者。家境良好，自小受飽讀詩書父親的薰陶，1923年畢業於大龍峒公學校（今大龍國小）後，仍勤奮自修漢文，並在永樂座戲院當「茶房」，受到當時辯士 *詹天馬的鼓勵，開始嘗試寫劇本和本事，因此升格爲文書。1933年起，開始與 *鄧雨賢、*蘇桐合作，寫出數首膾炙人口的歌詞，例如堪稱最能代表日治時期臺語流行歌曲之一的 *〈望春

風〉，電影主題曲〈人道〉（邱再福作曲、青春美主唱，✛博友樂唱片發行）、〈倡門賢母的歌〉（蘇桐作曲、*純純主唱，*古倫美亞唱片發行）、〈懺悔的歌〉（蘇桐作曲、純純主唱，✛古倫美亞發行）、〈一個紅蛋〉（鄧雨賢作曲、林氏好（參見●）、純純主唱，✛古倫美亞發行）等，也曾以臺灣的景物爲主題來描述男女之間的愛情，例如適合男女對唱的〈對花〉（鄧雨賢作曲）、〈四季紅〉（鄧雨賢作曲）等，並在1947年以〈望春風〉歌詞爲基礎，編寫同名電影劇本。1948年，又爲永樂勝利劇團在永樂座戲院演出的歌仔戲（參見●）《破網補情天》，寫作兩段歌詞的主題曲。後翻拍成電影，在審查時被評爲歌詞晦暗的「灰色歌曲」，最後加入第三段具有圓滿意涵的歌詞，才准許演唱演出，風靡一時。1970年代，又提供 *林二其早年所寫的〈相思海〉歌詞，成爲當時少數創作的臺語流行歌曲中的佳作。同時，因鄉土運動的興起和電視節目的介紹，他的作品才又逐漸受人重視。綜觀一生，爲流行歌曲寫歌詞並不是其專職，但文字所流露的曼妙情懷和鄉土詩意，使他贏得眾多的肯定。（徐玫玲撰）參考資料：53

李雙澤

（1949.7.14 中國福建鼓浪嶼—1977.9.10 新北淡水）

是現代臺灣文化界傳奇人物之一，少年早熟卻早逝的民謠歌手及臺灣1970年代新創作歌謠運動開創者之一。他出生於中國福建的鼓浪嶼，父母是菲律賓華僑。八歲時遷居香港，1960年再遷到臺北縣淡水鎮（今新北市淡水區）。李雙澤中學時代開始學繪畫、學彈吉他及唱民謠。就讀淡江文理學院（今淡江大學）數學系時，仍繼續發展自己的藝術興趣。他的

藝術傾向兼具個人的自由風格及對鄉土環境的認同和關注，畫作於 1974 年 6 月在臺北美國新聞處林肯中心辦個展。在音樂方面，他很早就喜歡以自彈吉他伴奏的方式演唱民謠，包括臺灣福佬系民謠〔參見●福佬民歌〕、中國民謠和英美民謠，曾在臺北市部分西餐廳客串演出。另外對他影響很大的音樂是美國 1950、1960 年代民謠風的創作流行歌手，如 Woody Guthrie、Pete Seeger、Bob Dylan 等。

1975 年初到 1976 年中，李雙澤到西班牙和美國遊學。他四處旅行、攝影、作畫、文字寫作，偶爾街頭演唱。回臺後，1976 年 12 月 3 日參與淡江文理學院一場「民歌演唱會」時，他在臺上問歌手們、主持人和聽眾：「國內的民歌演唱會只出現美國流行歌，這樣是否很奇怪？」這個質問引起全場騷動。接著他唱〈思想起〉（參見●）、*〈補破網〉、〈國父紀念歌〉、〈Blowing in the Wind〉等歌曲，引起掌聲和噓聲交加。之後《淡江週刊》接連數期對此呼聲有熱烈的討論，這是新歌運動的「淡江事件」。他也受到「有本事自己作出歌曲看看」的挑戰。1977 年 5 月從菲律賓遊歷回臺後，他獨力創作或與友人合作，共完成了九首歌曲：〈心曲〉、〈我知道〉、〈紅毛城〉、〈老鼓手〉、〈愚公移山〉、*〈美麗島〉、〈少年中國〉、〈我們的早晨〉、〈送別歌〉。部分歌詞是自創，部分採自楊逵、陳秀喜、蔣勳、梁景峰和李利國的詩作。正處於創作的歡樂中，卻於 9 月 10 日在淡水興化店海濱為救人而不慎溺斃，得年二十八歲。

李雙澤歌曲的詩詞及音樂顯示臺灣文化中罕見的心靈開放、自由和自信。歌曲的旋律方面，四首是似傳統民謠的一段式，五首是較多樣的 AB 兩段式，第一段是緩慢柔和的敘述，第二段轉為加速的開懷揚聲，例如〈少年中國〉和〈老鼓手〉即是由第一段的小調轉為第二段的大調。〈美麗島〉改寫自陳秀喜 1973 年的詩作〈臺灣〉。歌詞謳歌這太平洋的國度，呈現它作為所有居民母親和搖籃的形象。曲調節拍採三拍子，旋律的起伏發展符合海洋的律動，表現海島海闊天空的視野及生命力。結尾

輪唱式的「水牛 稻米 香蕉 玉蘭花」富有自然的幽默。這首歌曾被樂評馬世芳譽為「詞曲咬合之無懈可擊，旋律之美麗懾人，在在超越了時空環境的拘限。」李雙澤的歌曲創作實踐了自己「唱自己的歌」的呼聲。他起步創作時，即以自主獨創精神的「藝術民謠」（德語：künstlerisches Volkslied）為目標，不同於一般流行歌的裝清純或強說愁，也不迎合當時政權文藝政策的民族高調。他過世後兩年內，李雙澤紀念會在淡水、臺北市和臺中市辦過多次演唱會，*楊祖珺和*胡德夫等歌手也四處巡迴演唱，對新歌創作的風潮有些推動的力量，也改變了臺灣流行音樂的部分面貌。此外，他的部分歌曲被當時國民黨政府查禁〔參見禁歌〕，也和臺灣社會的民主開放過程有一定程度的契合，尤其〈美麗島〉一曲，因 1979 年臺灣第一本全國黨外雜誌即是以《美麗島》為名。他的文學作品也得到相當高的藝術評價，中篇小說《終戰の賠償》獲得 1978 年的吳濁流文學獎。現手稿及資料收藏於臺南市國家臺灣文學館。（梁景峰撰）參考資料：18, 19

縱已逝世多年，李雙澤的原創精神與作品至今仍廣受重視。2007 年，*野火樂集重回「淡江事件」的歷史現場，舉辦「三十年後．再見李雙澤」演唱會。2009 年，野火樂集製作的李雙澤紀念專輯《敬！李雙澤／唱自己的歌》獲得第 20 屆金曲獎（參見●）流行音樂作品類評審團獎。（編輯室）

李宗盛

（1958.7.19 臺北北投）

*華語流行歌曲詞曲創作者、演唱者與製作人。1979 年就讀於新竹明新工業專科學校電機科時，受 *校園民歌的影響，與江學世、張炳輝

等好友共同組成木吉他合唱團，演唱其自行創作的歌曲。1984 年加入 *滾石唱片，除出版四張個人專輯：《生命中的精靈》(1986)、《李宗盛作品集》(1989)、《李宗盛&盧冠廷／我們就是這樣》(1993) 與《不捨》(1994) 外，更爲許多歌星量身打造，成爲 1980 年代起最傑出的唱片製作人。許多膾炙人口的專輯，包括鄭怡《小雨來的正是時候》(1982)【參見〈小雨來的正是時候〉】、*薛岳《搖滾舞台》(1982)【參見〈搖滾舞台〉】、張艾嘉《忙與盲》(1985)、*潘越雲《舊愛新歡》(1986)、周華健《心的方向》(1987)、*陳淑樺《女人心》(1988)、潘越雲《情字這條路》(1988)、陳淑樺《跟你說，聽你說》(1989)、*林強《向前走》【參見〈向前走〉】(1990)、成龍《第一次》(1991)、張信哲《心事》(1993)、辛曉琪《領悟》(1994)、林憶蓮《傷痕》(1995)、梁靜茹《一夜長大》(1999)、莫文蔚《十二樓》(2000)、周華健《忘憂草》(2001) 等，都能在市場上造成不小的轟動。其優越的音樂才能更展現在製作廣告歌曲、創作電視主題曲與爲電影譜寫主題曲和配樂，例如《小畢的故事》與其插曲〈少年的小畢〉(小野詞，李宗盛曲，收錄在 1983 年禹黎朔專輯《難道你不會》)、《風櫃來的人》與其同名主題曲〈風櫃來的人〉(1986)、《油麻菜籽》與其同名主題曲 (1989)、《超級警察》與主題曲〈迷〉(1992)、《霸王別姬》與其電影插曲〈當愛已成往事〉(1993)、《東方不敗 II 風雲再起》與主題曲〈笑紅塵〉(1993) 等。

2000 年成立敬業音樂製作公司，繼續爲華人音樂製作而努力。同年開始研習探索手工吉他製作之技法與知識，於 2001 年設立手工吉他作坊，親自設計並製作李氏品牌手工吉他，目前擁有李宗盛吉他製作公司 (Lee Guitars)。李宗盛敏銳的音樂觀察能力，常能尋找出市場潛在的音樂口味，而製作出好又叫座的音樂節目與專輯。其曾獲得下列獎項：

1991 年以林強《向前走》專輯獲第 3 屆金曲獎 (參見●) 流行音樂類最佳演唱專輯製作人獎。1993 年以《鬼迷心竅》獲新加坡「醉心金

曲獎」最佳填詞人獎與年度傑出音樂貢獻獎。1994 年以●中廣流行網「音樂人」獲選第 29 屆廣播金鐘獎

(參見●) 綜藝節目獎。2001 年以《十二樓的莫文蔚》專輯獲第 12 屆金曲獎流行音樂類最佳專輯製作人獎。2003 年獲第 5 屆 MTV 音樂盛典音樂特殊貢獻獎。

2008 年，李宗盛與羅大佑、周華健、*張震嶽組成「縱貫線」樂團，巡演全球。在 2010 年的樂團告別演出中，李宗盛演唱了自己的新作 *〈給自己的歌〉，該曲在 2011 年第 22 屆金曲獎一舉獲得最佳作詞、最佳作曲、最佳年度歌曲三項大獎。2013 年發行二十年來首支錄音室單曲 *〈山丘〉，獲得 2014 年第 25 屆金曲獎最佳作詞獎及最佳年度歌曲獎。2018 年以〈新寫的舊歌〉獲得第 30 屆金曲獎最佳作詞人獎，並以李劍青《仍是異鄉人》獲得第 31 屆金曲獎最佳專輯製作人獎。(徐玫玲撰)

梁弘志

(1957—2004.10.30 臺北)

*華語流行歌曲詞曲創作者。畢業於世界新聞專科學校 (今世新大學)，其處女作 *〈恰似你的溫柔〉發表於 1980 年 *海山唱片發行之《民謠風 3》中，由他指定 *蔡琴演唱，造就一股風潮。隨後又發表了〈怎麼能〉(銀霞與蔡琴先後演唱)、〈抉擇〉(蔡琴演唱)，這幾曲的成功，奠立了他在流行歌曲的地位。1981 年由幕後走到幕前，於●海山發行之《民謠風 4》中演唱作品〈匆匆別後〉。後又於 *亞洲唱片發行個人首張專輯《第一次分手》，1985 年於●喜瑪拉雅唱片發行個人專輯《感覺之約》。1986 年與 *陳志遠、陳復明、鈕大可、曹俊鴻等好友合組●可登唱片，創作五人合輯《我們》。之後亦曾自組●派森唱片，發行過高培華、文章、曾慶瑜、李麗芬、*歐陽菲菲等人之

專輯。梁弘志創作過數百首的歌曲，深獲肯定，更得到同業的讚賞，例如*陳昇便曾公開表示，其最欣賞的歌詞作品爲梁弘志爲*蘇芮所寫的〈變〉。創作、演唱之外，梁弘志也發行九集之《性、笑話、錄音帶》。因身爲虔誠的天主教徒，頻頻深入學校、監獄、孤兒院等場所從事各類公益活動，也創作了許多公益歌曲與宗教歌曲，比如〈窗外有藍天〉、〈愛的接力賽〉、〈距離讓我們的心更靠近〉、〈人生是過客〉等，還自費出版多張福音歌曲專輯。2004 年 10 月 30 日因胰臟癌，病逝臺北三軍總醫院，得年四十七歲。

創作歌曲：〈恰似你的溫柔〉、〈抉擇〉、〈跟我說愛我〉、〈錯誤的別離〉、〈但願人長久〉、〈請跟我來〉、〈變〉、〈正面衝突〉、〈面具〉、〈讀你〉、〈化裝舞會〉、〈流沙〉、〈想飛〉、〈不一樣的女孩〉、〈驛動的心〉、〈半夢半醒之間〉、〈煙雨濛濛〉、〈零下幾度 C〉等。

書籍作品：《愛要告訴你》、《周末晚上的電話不要接》、《詩與歌》、《愛的接力賽》、《勇於追夢》。

音樂專輯：《面具》、《感覺之約》、《我們》、《心泉》、《愛慕》、《百分之百》、《愛的花園》、《昨天再見》。

製作專輯：《面具》（梁弘志，1983/11）、《感覺之約》（梁弘志，1985/09）、《我們——作曲家的故事》（梁弘志、鈕大可、陳復明、陳志遠與曹俊鴻，1986/05 合製）、《化裝舞會》（于台煙，1987/04）、《生活札記》（殷正洋，1987/06合製）、《是你在說抱歉嗎？》（于台煙，1987/11）、《天天盛開的花》（合唱，1987/12）、《再回到從前》（張鎬哲，1988/01）、《朋友一個》（羅鎬文，1988/02）、《誰會想你？》（曾慶瑜，1988/06）、《空白錄音帶》（于台煙，1988/07）、《憂鬱少年》（藍聖文，1988/09）、《周末 PS你寂寞嗎？》（鄭怡，1989/06）、《愈飛愈高》（崔苔菁，1990/07 中國地區發行）、《永遠的情人》（歐陽菲菲，1990/07）、《疼妳疼到妳錯》（李爲，1990/07 合製）、《中古調》（方芳，1990/07）、《素顏》（方文琳，1994/12）。（陳麗琦整理）資料來源：103, 105

兩廳院夏日爵士節慶樂團與爵士音樂營

國家兩廳院（參見⊜）於 2003 年開始舉辦夏日爵士派對【參見爵士音樂節】，爲培育國內人才，陳郁秀董事長推動爲期一個月的爵士Party 與爵士音樂營，自 2008 年舉辦第 1 屆兩廳院爵士音樂營至今（2021 年因疫情停辦），由魏廣晧擔任教學總監並規劃課程，邀請國內爵士音樂家，如：*黃瑞豐、彭郁雯、董舜文、張哲嘉、張坤德、李承育、許郁瑛、楊曉恩、吳政君、何尼克（Nick Javier）、山田洋平、林偉中、林華勁、高敏福等人擔任講師，以大專學生爲主要對象招生，並進行甄選，錄取後參與一週之培訓課程，課程包含：爵士大樂團、小編製爵士樂團、樂器分部課、爵士編曲、爵士理論與即興演奏、爵士歷史、音響概論等，並參與兩廳院夏日爵士戶外派對之演出。2010年起兩廳院爵士音樂營陸續邀請國外爵士演奏家加入師資，包含：Michael Phlip Mossman、Antonio Hart、Albert Tootie Heath、Jimmy Cobb、John Riley、Cliff Almond、Paquito D'Rivera、Jeff Rupert、Aubrey Johnson、Charenee Wade、山田豪、鈴木禎久等。由於在爲期一週的爵士音樂營中有國外師資的加入，爲使國內外爵士音樂家們在教學外能有更多演奏交流，並可利用這一週內充分爲音樂會排練，兩廳院於 2012 年正式組成「兩廳院夏日爵士節慶樂團」，由 Michael Philip Mossman擔任音樂總監與編曲家，魏廣晧擔任樂團召集人與音樂會策展人，於每年八月份在國家音樂廳內舉行之「兩廳院夏日爵士派對」系列音樂會中售票演出至今。（魏廣晧撰）

麗風錄音室

由錄音師徐崇憲創立於 1975 年，舊址位於臺北市重慶南路二段 81 號，從 1977 年 *校園民歌「*金韻獎」系列專輯開始在此進行錄音工作。從金韻獎系列合輯開始，歷經四十多年，留下無數令華語歌壇難忘的經典記憶，包括李泰祥（參見●）〈一條日光大道〉，*齊豫的*〈橄欖樹〉，*羅大佑《之乎者也》邂逅上 *蘇

芮《搭錯車》的黑色旋風、*滾石唱片與*飛碟唱片的輝煌歲月、*蔡琴純眞美好的〈被遺忘的時光〉、*李宗盛重新找回《生命中的精靈》，還有*陳昇那座《擁擠的樂園》，在在見證臺灣流行音樂風起雲湧的黃金歲月。

創辦人徐崇憲從業四十餘年，合作過的音樂人及經手的作品皆不勝枚舉，在時代浪潮起落中堅定耕耘，使麗風錄音室勇於接受任何變化與挑戰，具備突破框架的精神和包容性，支持樂壇新聲音和各種音樂風格，對開創臺灣樂壇百花齊放的風景功不可沒，因此榮獲 2013 年第 4 屆 *金音創作獎傑出貢獻獎之殊榮。

2017 年，麗風錄音室因所處位置爲臺北市都市更新規劃地區而面臨拆除的命運；陳昇於同一年發行的《南機場人》專輯爲麗風錄音室生產的最後一張作品。（陳永龍撰）

麗歌唱片

成立於 1957 年，創辦人爲張春揚。多年來，✚麗歌一直隨著唱片的潮流在作改變；初期以發行臺語歌曲、臺語歌唱劇爲主，之後加入輕音樂、日本歌曲、國樂（參見◉）。1964 年，喜愛華語歌曲的人增多，✚麗歌開始製作 *華語流行歌曲，邀請作曲者爲歌手量身打造歌曲，捧紅許多歌手：*張琪、*陳芬蘭、*余天、*青山、*包娜娜、*崔苔菁、陳蘭麗、*劉福助、孔蘭薰、李珮菁等，也發行了許多叫好又叫座的唱片，如張琪《情人橋》、青山《淚的小花》、包娜娜《愛你愛在心坎裡》、余天《又是黃昏》、《山南山北走一回》、《榕樹下》、陳蘭麗《葡萄成熟時》、李珮菁《我愛月亮》、崔苔菁《愛神》等，都是大賣的唱片。在 1970 年代，更與 *海山唱片成爲國內兩大華語唱片公司。1979 年左右，錄音帶逐漸興起，盜版也隨之跟進，嚴重影響唱片工業。而根據 ✚海山、*新格唱片、*歌林唱片等多家公司之調查，市面上銷售的華語歌曲，有版權的不到 20%，西洋及日本歌曲有版權的不到 5%。✚麗歌雖然隨著唱片潮流作改變，甚至將策略定位在青少年，依然難敵整個大環境的變遷，1990 年起，逐漸遠離主流市場。（張夢瑞撰）

林二

（1934.7.1 苗栗竹南—2011.12.31 臺灣）

*流行歌曲作曲者、電腦音樂創作者。父親是醫學博士林清安，母親蔡娩是其音樂的啓蒙老師，家世背景良好。大哥林一繼承父親志願，爲日本昭和藥科大學教授並兼分校校長，身爲林家第二個兒子的他，取名爲「林二」。1940 年赴日就讀幼稚園與接受小學教育；1946 年十二歲時，返臺追隨劉麗峰學習鋼琴，之後就讀臺北市立建國中學、臺北市立成功中學等校；1951 年就讀臺灣大學（參見◉）工學院電機學系時，隨李金土（參見◉）學習小提琴；1954 年，創作合唱曲《爲祖國戰》。在這段求學期間，非常喜愛本土音樂，迷上歌仔戲（參見◉），並經常上山蒐集原住民音樂（參見◉）；1958 年由美國總統顧問 Thor Johnson 指揮林二所創作的弦樂合奏曲《臺灣組曲》，並視其音樂創作爲「最有新生命的東方作曲代表」，將其音樂作品《臺灣組曲》及《繪畫的音樂》寄到美國出版，以美國國務院名義分贈世界各國演奏，連日本的內外新聞也稱讚林二的創作是開創「音樂史上的新紀元」。同年臺灣大學畢業，甫入伍當預官。服役中，由於返美後的 Johnson 念念不忘他的才氣，寫信建議給當時的副總統兼行政院長陳誠，請其珍惜林二的音樂天才，因而創了「特准」暫停服役，直接前往美國就讀的特例；1959 年受 Johnson 邀請，就讀西北大學音樂系碩士，專攻理論作曲，兩年後獲得碩士學位。其後在歐洲各國等研究音樂、發表論文與演講，正當林二面臨去留的苦惱階段時，得到伊利諾州立大學攻讀電腦音樂博士學位之機會，成爲臺灣接觸電腦音樂的先驅之一；1963 年與美籍女子結婚，遂停留美國。在美期間，被美國報紙譽爲「電腦蕭邦」；1965 年在美國舉辦第一次電腦音樂演奏會。1972 年獲得中華民國中山學術著作獎，1974 年返臺擔任臺北商業專科學校（今臺北商業技術學院）電腦科主任，同時開始整理臺灣歌謠，找出 27 位臺灣歌謠作曲者，如 *李臨秋、*周添旺、*吳成家等，並於 1979 年與簡上仁（參見◉）合撰《臺灣民俗歌謠》，爲當時難

得的歌譜出版；1994 年獲第 6 屆金曲獎（參見●）特別獎；並陸續於 1996、2001 與 2003 年舉辦音樂演奏會，並由日本音樂之友出版社首度出版臺灣人的作品《林二日文作品集》。晚年的林二，雖然身體不適，但仍然非常關心音樂創作。2011 年過世。

音樂創作如下：

以巴赫大提琴奏鳴曲重新創作鋼琴二重奏、弦樂合奏《臺灣組曲》、鋼琴獨奏《臺灣七景》、《相思海》（臺語）、《我送你一首小詩》（華語）、《荒城之月》（日語）等。（徐玫玲撰）

參考資料：22, 71

林慧萍

（1963.8.20 基隆）

*華語流行歌曲演唱者。1981 年加入 *歌林唱片《青年創作園地（二）》的合輯演唱，以一首〈白紗窗的女孩〉受到矚目。1982 年，推出第一張個人專輯《往昔》，以模仿日本偶像歌手的造型與曲風，迅速走紅，接連下來的幾張專輯包括《戒痕》、《愛情與宿醉》、《走過歲月》、《我情迷網》、《別再走》、《我眞的可以擁有》、《走在陽光裡》、《無情弦》、《一個人一段情》、《不要回頭看》、《愛之旅——希望你點點頭》、《錯過》、《你若是眞的愛過》、《改變心情》、《說時依舊》等都有相當出色的銷售成績，成爲 1980 年代最具代表性的玉女歌星之一。1985 和 1986 兩年，被●中視提名角逐電視金鐘獎（參見●）最佳女歌手。1991 年加盟●點將唱片，開始歌唱生涯的第二個階段，改變早期楚楚可憐、柔弱動人的玉女形象，轉變成更開朗自信的現代都會女子風貌，陸續推出《等不到深夜》、《新戀情》、《水的慧萍》、《夢醒心碎空嘆息》、《風吹草動》、《愛難求》、《忘了我是女人》等專輯，在音樂風格或歌詞內涵上，清楚的呼應了臺灣女性在社會轉型過程中所展現的新形象。1999 年底林慧萍隨夫婿在美國洛杉磯定居，淡出歌壇。2001 年唱片公司整理林慧萍過去的作品，推出《可以勇敢可以溫柔》精選集，2003 年回臺舉辦個人演唱會「萍水相逢」，2007 年底再度回臺舉辦「說好見面」演唱會。2010 年後，林慧萍除了持續舉辦演唱會及發行錄音作品外，亦跨足主持電視節目，如●公視和●八大電視聯合製作播出的「臺灣紅歌 100 年」。（施立撰）

林家慶

（1934.4.17 新北金瓜石）

樂隊指揮、編曲家與 *流行歌曲作曲者。家族世代定居新北三峽。1950 年以優異的成績畢業於省立臺北成功中學初中部後，就讀於省立臺北工業專科學校（今國立臺北科技大學）機械科。因參加學校管樂隊，吹奏單簧管，而喜歡上音樂，並短暫於 1953 年間參加 *鼓霸大樂隊，擔任薩克斯風手。1955 年畢業後，因表現傑出曾短暫留任助教。1956 年任職於深澳●台電火力發電廠，並於美軍俱樂部與中國之友社兼職演出，對音樂的熱情支持著他不畏路途遙遠，常往返於樂團表演和電廠工作之中，且自修樂團編曲的技能。十年的工程師生涯，終因越來越繁忙的音樂演奏、唱片錄音編曲而告結束，開始另一個數十年如一日的音樂人生。

1966-1969 年專職於臺北國賓飯店的鼓霸大樂隊後，因●中視於 1969 年開播，基於電視臺現場節目的需要，被聘爲●中視大樂隊【參見電視臺樂隊】的指揮，並委以編曲的重責。從最初的「每日一星」樂隊錄音開始，到現場伴奏的 *蓬萊仙島、「大家樂」、「萬紫千紅」、「合家歡」、「歡樂假期」、「你愛週末」、「一道彩虹」和「黃金拍檔」等，林家慶成爲●中視綜藝現場節目最低調的靈魂人物。除了繁忙的指揮工作之外，在 1960-1980 年代之間，並擔任坊間許多唱片出版歌曲的編曲，及親自指

揮以現場錄音的方式灌製而成。他有別於當時流行的日本歌曲式之伴奏方式，而以西洋歌曲的風格來編寫伴奏，給人耳目一新的感覺。當時著名的流行歌曲作曲者，如 *劉家昌、*左宏元和 *駱明道等所新創作的歌曲，許多都是由林家慶編曲、指揮錄音。先後亦與許多唱片公司合作，早期如 *海山唱片、*環球唱片、✚國際唱片、✚惠美唱片和 *四海唱片等，後來有 *歌林唱片，*新格唱片和 ✚新黎明唱片等。

在從事無數的編曲、譜寫廣告歌之餘，他也創作許多膾炙人口的歌曲，例如電影《天衣無縫》中爵士風格的主題曲〈小薇小薇〉、連續劇《萬古流芳》的主題曲、《親情》、《祝你幸福》（*鳳飛飛主唱）、《楓林小橋》和《在水一方》（江蕾主唱）等。而曾經轟動一時的卡通影片如《科學小飛俠》主題曲的歌詞，和《湯姆歷險記》主題曲的詞曲等，亦是他的傑作。除了一般的綜藝節目之外，他更精心製作音樂性的節目，例如「五線譜」、「仙樂飄飄處處聞」、「飛揚的音符」、「夜來香」和「樂自心中來」，使流行歌曲呈現出較為精緻化的一面。而與之合作過的歌手更是不計其數，例如 *姚蘇蓉、*謝雷、*青山、*鄧麗君、*尤雅、*鳳飛飛、*翁倩玉、*萬沙浪、*甄妮、李雅芳、江蕾、蕭孋珠等。1999 年，江奉琪總經理宣布解散 ✚中視大樂隊後自 ✚中視退休，林家慶更獻身於音樂教育領域，錄製「台灣兒歌與民謠之旅」、「歡喜台灣節」、世界名曲、民謠等 CD，並受邀為許多音樂表演節目編曲與指揮。2006 年，獲頒第 17 屆金曲獎（參見●）特別貢獻獎，為其對臺灣流行歌曲界辛勤耕耘四十餘年的卓越成就之肯定。（徐玫玲撰）

林清月

（1883.1.19 臺南─1960.1.23 臺南）
音樂文化人。臺南市人，筆名林怒濤、林不老、訴心難（素心蘭諧音）。1897 年入國語傳習所，1901 年進入臺灣總督府醫學校（今 ✚臺大醫學院），1906 年畢業，是臺灣總督府醫學校第四屆畢業生，1910 年在臺北大稻埕開設宏濟醫院，1933 年又創設私立綜合醫院。同年，

即在 *古倫美亞唱片創作〈老青春〉一詞，詼諧的歌詞轟動一時。林清月喜好歌唱及採集、創作歌謠，有「歌人醫生」之稱，自稱是一位「凡歌必記、有聞必錄、時時歌唱以自娛」的人，在日治時期曾擔任過 ✚勝利唱片的選詞者、*臺灣歌人協會的理事；戰後擔任臺灣省文化協進會歌謠委員會的委員。1960 年逝世，享年七十八歲。著作有《仿詞體之流行歌》（1952），《歌謠集粹》（1954）等。（賴淑惠整理）參考資料：7, 27

林秋離

（1960.8.21 臺南─2022.12.11 臺北）
*華語流行歌曲作詞人，出生於臺南，在高雄長大，十八歲北上工作。在其近四十年創作生涯中，為 300 多名歌手寫過歌，發表過的作品就有 700 多首，其中許多作品都是耳熟能詳、紅遍大江南北的熱門歌曲。1992 年以〈我從南方來〉獲得金曲獎（參見●）最佳作詞人獎。

林秋離與作曲家妻子熊美玲搭檔詞曲創作，是流行音樂界有名的夫妻檔，兩人共同創作的作品皆造成華語樂壇的轟動，包括黃鶯鶯〈哭砂〉、*張清芳〈我還年輕〉、*江蕙〈感情放一邊〉、鄭怡〈敲痛我的心〉、劉德華〈謝謝你的愛〉等膾炙人口的經典作品。

2000 年林秋離加入 ✚海蝶音樂並在臺灣正式成立公司，親自操盤統籌唱片企劃、藝人市場定位與市場經營，成功塑造阿杜、林俊傑等歌手，在流行音樂上創造出驚人的銷售成績。林秋離自許是一個創意人，將腦中的創意在生活、工作、創作中展現得淋漓盡致。2022 年 12 月 11 日因肝癌不治離世。2023 年榮獲第 34 屆金曲獎（參見●）特別貢獻獎。

重要作品：〈一生情一生還〉、〈哭砂〉、〈聽海〉、〈我從南方來〉、〈江南〉、〈天黑〉、〈我還年輕〉、〈動不動就說愛我〉、〈謝謝你的愛〉、〈愛我三分鐘〉、〈太陽出來了〉、〈抱緊一點〉、〈剪愛〉、〈曹操〉、〈不為誰而作的歌〉、〈改變的奇蹟〉等。（熊儒賢撰）

林沖

（1934.1.7 臺南）

本名林錫憲，歌手、電影演員。1955年參加全國民族舞蹈大賽獲社會成人組甲等第二名，同年參與臺語電影《黃帝子孫》演出，曾演出十多部臺語電影，1961年入日本大學藝術學部影劇科，9月參加寶塚劇場歌舞劇《香港》演出，1962年與✛東寶電影簽約，拍攝《香港之星》等五部電影，並與日本五家電視臺簽訂演員合約，拍攝電視劇，1964年加入日本古倫美亞唱片公司〔參見古倫美亞唱片〕，出版首張唱片。1967年代表臺灣參加漢城第1屆亞洲歌謠比賽，獲得冠軍。1969年加入香港邵氏電影公司，拍攝《大盜歌王》、《青春萬歲》、《椰林春戀》歌舞電影，1970年結束✛邵氏合約，於香港、新加坡、印尼、馬來西亞、泰國等地巡迴演出，至今仍活躍舞臺，有「鑽石歌王」封號，代表歌曲〈鑽石〉、〈故鄉之歌〉、〈幸福在這裡〉。

（熊儒賢撰）

凌波

（1939.11.16）

電影女演員，以演唱黃梅調著名。中國福建廈門人。三歲時被父母以20元美金賣給一位君姓人家做養女，取名君海棠，十歲時，廈門淪陷，她隨著養父母逃到澳門，再轉往香港。為了家計，很早就出外賺錢，做過女傭，後來以小娟的藝名拍廈語片，從配角逐漸到主角，並灌錄許多由華語歌曲改編的廈語歌。廈語片的市場很窄，沒有多久，她就被迫拍廣東片，但是難有作為。1961年，經導演周詩祿介紹進入✛邵

氏，在《紅樓夢》一片擔任賈寶玉幕後代唱。凌波雖沒有學過任何聲樂，天生嗓音甜美，咬字清晰，受到李翰祥導演的賞識，大膽起用她反串主演黃梅調電影《梁山伯與祝英台》，同時主唱，並改藝名為凌波。1963年，這部電影在臺灣推出造成空前轟動，連續放映兩個多月，打破當時中西及日本影片的票房紀錄，影迷連看數十遍的比比皆是。在華語電影史上，能夠讓萬千影迷如醉如癡，凌波堪屬第一人。隨著電影的轟動，凌波的歌聲也響遍臺灣各地，街頭巷尾黃梅調四時不輟。由於凌波主演的黃梅調電影賣座鼎盛，也影響港臺兩地的拍片方針，從1961至1977年，估計共有50餘部黃梅調電影出籠。凌波主演近20部黃梅調電影，除了「梁祝」外，還有《七仙女》、《雙鳳奇緣》、《萬古流芳》、《女秀才》、《西廂記》、《宋宮秘史》、《魚美人》、《三笑》等，戲裡均有大段唱腔，全部親自主唱，可以說，凌波成了黃梅調電影的代言人〔參見黃梅調電影音樂〕。另外她還主演了《故都春夢》、《紅伶淚》、《烽火萬里情》等民初題材的電影，在《紅伶淚》中，凌波還演唱了三段京劇，展現她的戲曲唱功。1971年，凌波轉來臺灣拍片，這期間她拍過《女兵日記》、《我父我夫我子》等，同時自組電影公司。第一部電影是《紅樓夢》，由她反串賈寶玉，同時主唱。她在國內拍的最後一部影片是與張艾嘉合作的黃梅調電影《金枝玉葉》，之後，轉入電視臺拍戲，陸續演了《江南春》、《情歸何處》、《八千里路雲和月》，1990年中期退出影壇，與同為明星的夫婿金漢移民加拿大。近年來，經常在華人地區演出「梁祝」舞臺歌劇。（張夢瑞撰）

林強

（1964.6.7 彰化）

音樂工作者、*臺語流行歌曲之詞曲創作者、演唱者與電影演員，本名林志峰。彰化市中山國小畢業後，就讀彰化國中階段，非常喜愛唱當時流行的 *校園民歌。高中時移居臺中，就讀私立明道高級中學美工科，與同學合組樂團，練唱西洋歌曲，並學習彈奏吉他。後輾轉

入青年中學音樂班畢業。退伍後到臺北發展，經歷唱片專櫃的售貨員等不同職業後，1988 年參加木船民歌比賽而被 *真言社發掘。1990 年 12 月以《向前走》專輯引發廣大迴響，其中之同名歌曲 *〈向前走〉一曲更被視為解嚴後最具代表性的臺語歌曲。之後，1992 年發行的〈春風少年兄〉，受歡迎的程度直追〈向前走〉。1994 年，嘗試挑戰市場極限，遂實驗融合電子及 *搖滾樂，發行專輯《娛樂世界》後，轉換跑道積極參與電影演出，特別是與導演侯孝賢合作的《戲夢人生》（1993）、《好男好女》（1995）、《南國再見，南國》（1996）等，並以「音樂人」自許，從事許多不同音樂類型的創作，例如製作電影音樂、擔任音樂 DJ、廣告和形象音樂等。2000 年後，林強致力於電影、紀錄片等配樂工作，成績斐然，屢獲國內外大獎，也為雲門舞集〔參見❸林懷民〕的舞作《十三聲》（2016）及《定光》（2020）配樂。2015 年獲 *金音創作獎頒發傑出貢獻獎，2018 年獲頒第 20 屆國家文藝獎（電影類－電影音樂創作者）。

　　林強崛起於臺灣政治時空開放的 1990 年代，以年輕、健康的形象重塑臺語歌手的無限潛力，顛覆聽眾既有的印象。其所發行的三張專輯，為其「反省以母語演唱為榮、大聲自信的說我是臺灣人」（林強語）的信念下，親自寫作詞曲，將生活體驗融合搖滾曲風，符合年輕世代對臺語歌曲的期待。這樣「創作型歌手」的身分，重回戰後老一輩歌星如 *文夏、*洪一峰等的傳承。近年來雖把音樂重心移至電影配樂的創作，但他對臺語歌曲在 1990 年代的發展，確實樹立了一個向前走的標竿。

音樂類得獎紀錄：
　　金馬獎（參見❸）1996 年最佳原創電影歌曲《南國再見，南國》、2001 年最佳原創電影音樂《千禧曼波》、2006 年最佳原創電影音樂《一年之初》；2006 年第 17 屆金曲獎

（參見❸）最佳跨界音樂專輯《Insects Awaken 驚蟄》；美國博物館協會繆思獎（The American Association of Museums, Muse awards）2006 年最佳推廣與行銷類金獎（Promotional and Marketing）《國立故宮形象廣告：Old is New》（任廣告配樂與形象代言）；2013 年第 50 屆金馬獎最佳原創電影音樂、比利時根特國際影展最佳音樂獎《天註定》；《刺客聶隱娘》分別獲得 2015 年第 68 屆坎城影展坎城電影原聲帶獎、2016 年第 10 屆亞洲電影大獎最佳原創音樂及第 27 屆金曲獎演奏類最佳專輯製作人。（徐玫玲撰）參考資料：37

劉家昌
（1941）

*華語流行歌曲作曲者、演唱者、電影導演。山東人，自小僑居韓國，中學時輟學從事職業演唱，曾灌錄韓語唱片。1962 年，劉家昌以僑生身分來臺，肄業於政治大學政治學系，兩年後再次輟學，在臺灣的夜總會演唱西洋歌曲，成績斐然。1968 年，以一首〈月滿西樓〉打開作曲之門，從此展開長達二十年的音樂創作，所寫的歌曲估計約 2,000 首。

　　臺灣 1960 年代華語流行歌曲寫作人才十分缺乏，整個唱片市場充斥著早期上海及香港的華語歌曲，還有翻自美、日等國的歌曲，本土創作的歌曲較少。音樂感十足的劉家昌就是在這個時候來到臺灣，他的音樂長才在此時得以盡情發揮。沒有學過樂理，亦沒有學過樂器的他，先天卻對音樂相當敏銳，創作許多旋律優美的歌曲，為臺灣的流行音樂開闢一個嶄新的局面，成了華語流行歌曲大師級人物，日後臺灣成為流行音樂重鎮，劉家昌功不可沒。

　　劉家昌堪稱是華語歌壇的超級作曲人，速度極快，任何地點均可創作，完全不受環境影響，最高紀錄一天曾寫下十首歌曲，因此有「鬼才」之譽。1972 年，臺灣退出聯合國時，劉家昌創作 *〈梅花〉，轟動寶島，大人小孩均能琅琅上口。1978 年，中華民國與美國斷交，又寫下〈中華民國頌〉，傳遍整個華人地區。劉家昌不僅創作了許多傳唱不輟的流行歌曲，

同時捧紅了許多藝人。許多歌手都是因爲演唱其創作的歌曲，開始在歌壇走紅，像他爲*尤雅寫的*〈往事只能回味〉，*甄妮的〈誓言〉、*〈天眞活潑又美麗〉，*鳳飛飛的〈秋纏〉、〈五月的花〉，*劉文正的〈諾言〉、〈可愛的女孩〉，*歐陽菲菲的〈嚮往〉，華萱萱的〈煙雨斜陽〉，蕭孋珠的〈一簾幽夢〉，*費玉清的〈晚安曲〉、〈白雲長在天〉，黃鶯鶯的〈雲河〉等，都是叫好又叫座。劉家昌近四十年來對於臺灣流行歌曲界的卓越貢獻，和對華語歌曲演唱者的巨大影響力，於 2001 年獲頒第 12 屆金曲獎（參見●）特別貢獻獎。（張夢瑞撰）

劉劭希

（1964 臺中）

客語創作歌手〔參見客家流行歌曲〕。於十九歲開始接觸 MIDI，且爲國內研究合成器（synthesizer）的先驅之一，曾任教於中國文化大學（參見●）藝術研究所、國光藝術戲劇學校（參見●），與✛救國團的彩虹音樂營。其作品融合搖滾〔參見搖滾樂〕、嘻哈〔參見嘻哈音樂〕、放克等曲風，創作《嘻哈客》、《野放客》、《八方來客》、《果果台客》、《嘜克船長》等專輯，其中《野放客》獲得 2003 年第 14 屆金曲獎（參見●）最佳客語演唱人以及最佳專輯製作人獎，《果果台客》獲 2006 年第 17 屆金曲獎最佳客語演唱人獎，2009 年又以《嘜客船長》獲第 20 屆金曲獎最佳客語歌手獎。2020 年，應行政院客家委員會（參見●）之邀，創作及製作《搖滾童謠──客來思樂》專輯。（吳榮順撰）

劉文正

（1952.11.12）

*華語流行歌曲演唱者、電影演員。河北人，天主教徐匯高級中學畢業。從小喜歡唱歌的他，上了高中後有機會在天主教學校重視音樂的校風下，正式接觸合唱。高二那年被選入合唱團，並與幾個志同道合的同學組成了一個名叫「正午」的合唱團，除了在學校的晚會中演唱外，還經常到校外客串表演。「正午」成立不到一年，就因主要團員都要考大學，沒有多餘的時間聚在一起練唱而解散。1970 年，劉文正參加✛臺視第 4 屆歌唱比賽，得了第五名，依公司規定要受訓一個月。因爲學校不准假，只好放棄這個機會。高中畢業後，開始有機會在電視上演唱西洋歌曲，但家中長輩不希望兒子從事演藝事業，所以要他先去服兵役，但正巧在✛藝工隊〔參見●國防部藝術工作總隊〕服役時，認識也在服役的*劉家昌。就在劉家昌的鼓勵下，朝自己喜愛的音樂發展。劉家昌用心指點劉文正的唱腔，並勸他改唱華語歌曲，劉文正遂聽從老師的建議，且進步神速。在家人堅決反對與他對歌唱的強烈興趣掙扎下，決定選擇自己的興趣。

1975 年，加盟*歌林唱片，第一首歌曲〈諾言〉就是劉家昌爲他量身打造的，結果一炮而紅。當時到處可聽到這位有著俊美外型、稚嫩嗓音的大男孩，其誇張卻又充滿魅力的歌聲。在這一時期，唱紅的歌曲不勝枚舉，如〈諾言〉、〈小雨打在我身上〉、〈奈何〉、〈尋〉、〈睡蓮〉、〈爲青春歡唱〉、〈卻上心頭〉、〈可愛的女孩〉（均爲✛歌林發行）。他在✛歌林共出了 12 張唱片，之後轉投✛東尼唱片，出版〈三月裡的小雨〉，創事業顚峰，紅遍東南亞，並奪得金鐘獎（參見●）最佳男歌手獎。1983年再轉往*寶麗金唱片，推出歌曲〈太陽一樣〉，11 月推出最後一張唱片《單身漢》。從 1980 至 1983 年共四年時間，得到三次金鐘獎最佳男歌手獎，至今無人破此紀錄。劉文正還拍攝多部瓊瑤的愛情電影，包括《雲且留住》、《卻上心頭》、《燃燒吧火鳥》，集歌星與影星於一身。

1984 年，劉文正退居幕後，不再公開演唱，隔年成立✛飛鷹唱片，成功的培植伊能靜、方文琳、裘海正。1992 年，唱片公司結束，劉文正徹底退出歌壇，移居美國加州，改行經商。（張夢瑞撰）

劉雪庵

（1905.11.7－1985.3.15 中國北京）

*華語流行歌曲、中國藝術歌曲作曲者。又名晏如，筆名晏清、蘇崔。四川銅縣人，⊕成都美專畢業，學習鋼琴、小提琴、崑曲、民間音樂。後來到⊕上海音專專攻作曲，成為蕭友梅、黃自（參見⊜）的作曲學生，韋瀚章的文學學生。他創作無數經典名曲，並長期在中國各校從事音樂教育工作。劉雪庵詞曲俱佳，他為黃自寫曲的〈踏雪尋梅〉、〈農家樂〉填詞，及韋瀚章詞的〈採蓮謠〉、清‧曹雪芹詞的〈紅豆詞〉、潘子農詞的〈長城謠〉、趙啓海詞的〈柳條長〉、許建吾詞的〈追尋〉、唐‧李白詩的〈春夜洛城聞笛〉譜寫曲子，是數十年來音樂課裡中小學生愛唱的歌目。加上他寫的〈飄零的落花〉、〈巾幗英雄〉等歌曲，都是聲樂家常選唱詮釋的曲目；而〈滿園春色〉、〈西子姑娘〉（傅青石詞）是有實力的流行歌手發揮音色與技巧的上乘之作。除了〈西子姑娘〉之外，他還為中華民國空軍寫了〈空軍軍歌〉、〈空軍軍官學校校歌〉、〈永生的八一四〉、〈壯志凌霄〉、〈保衛領空〉等愛國歌曲。再加上＊〈何日君再來〉的膾炙人口，使他多次受到政治的挫傷，尤其在共黨「反右」跟「文革」的風暴中受盡了折磨。他的冤屈在1982年得到平反，而更重要的是他的歌曲早已在華人世界深入人心，為各年齡層的人們傳唱不輟。（汪其楣撰）參考資料：41, 51

劉福助

（1940.10.16 臺北）

*臺語流行歌曲作詞、作曲者與演唱者。本名劉子騰。出身於清苦的家庭，家中七個兄弟姊妹的生活全靠製作鞋底的父親維持，十三歲父親過世後，即需負擔家計。幼時對唱歌即有濃厚興趣，跟姊姊去看歌仔戲（參見⊜），啓發他對臺灣民間音樂的喜愛，南管〔參見⊜南管戲〕、亂彈（參見⊜）與布袋戲（參見⊜）填補物質上的缺乏，豐富往後的歌曲創作。十多歲時首次參加民本電臺吳非宋主持的「大家唱」節目，表現優異。隨後又參加華聲與正聲

的歌唱節目，練就快速的識譜能力與隨即演唱的功力。由於具備這樣的優點，被＊許石網羅參與全臺的巡迴演出。1960年，服役於馬祖中興康樂隊，擔任主唱。退伍

1969年由電姬＊劉福助、方朝水灌录曲

後，1962年考取⊕中廣基本歌星，同年又參加⊕臺視所有的歌唱綜藝節目演出，包括＊「群星會」。

1966年，與電影《歹命子》（1962）同名之歌曲收錄在唱片中（⊕五龍唱片）大受歡迎。1967年獨自策劃、製作、錄音完成結合民俗趣味，描繪安童哥到市場買菜所發生的趣事──《安童哥買菜》專輯，造成空前的轟動，甚至跨越語言族群的鴻溝，風靡一時，因而獲得「民謠歌王」的美稱。該樂曲曾由＊馬水龍（參見⊜）改編成三聲部合唱曲，搭配胡琴和打擊樂器伴奏，節奏輕快，生動活潑。1969年，由⊕華聲唱片所發行的歌曲〈祖母的話〉，歌詞陳述為人媳婦之道理，大受祖母們的歡迎，因此得到「祖母的情人」稱號！同時也演唱過許多臺語電影歌曲，並參與臺語電影的演出，主唱連續劇《西北雨》、《嘉慶君遊台灣》。1970年代更是創作佳曲不斷，例如〈壞壞尪吃未空〉、〈劉福助落下咳〉、〈一年換二十四個頭家〉、〈尪親某親老母爬車轔〉等歌曲。

由於劉福助對臺灣民間歌謠、戲曲的喜愛與用心蒐集，重新填詞許多民間流傳的曲調，例如〈勸世歌〉系列、〈都馬調〉（參見⊜）、〈牽仙調〉、〈恆春調〉（參見⊜）、〈卜卦調〉、〈南管調〉、〈八珍調〉、〈留傘調〉、〈九江調〉、〈丟丟銅仔〉（參見⊜）、〈台東人〉、〈宜蘭人〉，更寫作民歌風味的〈臺灣小吃〉、〈行行出狀元〉與〈一樣米飼百樣人〉等歌曲。特別是1990年代更發表多張專輯，例如《二十四節氣》（1995）、《台灣人的願望》（1998）等，其演唱風格反應出臺灣傳統民間生活，質樸中透露出笑魅的趣味，為一位兼具傳統與創新的

國寶級歌手。在歌唱之餘，也主持電視節目，例如1980年代與*余天合作主持「綜藝兵團」、2002-2003年與曾心梅一同主持「我的音樂你的歌」、2003-2006年主持「臺灣的歌」。

有別於臺語流行歌曲中常顯露的情愛主題，以傳承臺灣歌謠文化為目的，演唱創作生涯超過近半世紀，獲獎紀錄更是對其極佳的肯定，如：《十憨》獲1987年金鼎獎（參見●）演唱獎、《二十四節氣》獲1994年金鼎獎演唱獎；《雜婆三〇一》獲得1994年第6屆金曲獎（參見●）最佳作曲人獎、「我的音樂你的歌」獲2003年金鐘獎（參見●）歌唱音樂綜藝節目獎。劉福助在2007年積極策劃、親自作詞、作曲、演唱的最新專輯《劉福助・福爾摩沙之歌》中，以臺灣各地地名變遷來入樂，用心與執著保存土地之美。2018年，七十七歲的劉福助現身第29屆金曲獎，擔任神祕表演嘉賓，唱跳演出其親自填詞的臺語饒舌歌曲〔參見饒舌音樂〕，與新生代嘻哈〔參見嘻哈音樂〕饒舌歌手熊仔、葛西瓦、麻吉弟弟及葛仲珊合唱，代表世代交替傳承，驚豔四座。（徐玫玲撰）

〈流浪到淡水〉

*陳明章1995年為金門王與李炳輝創作的詞曲，以描寫盲人歌手金門王與李炳輝走唱人生經歷為藍本所完成的作品。這首臺語歌曲也被侯孝賢運用於當時麒麟啤酒廣告之配樂，經由媒體強力放送下，引起廣泛的注意，由*魔岩唱片所發行的金門王與李炳輝首張專輯《流浪到淡水》也連帶創下銷售佳績。這首歌在1998年獲得第9屆金曲獎（參見●）流行音樂作品

左：金門王、右：李炳輝

類最佳作曲人獎。2003年，更因這首歌中所描繪的地域關係，臺北縣政府（今新北市政府）遂將歌詞刻成碑，置於淡水漁人碼頭情人橋旁。（劉榮昌撰）

流浪之歌音樂節

由獨立音樂品牌*大大樹音樂圖像所創辦，是少數聚焦於民謠、世界草根音樂與當代議題的獨立音樂節。2001年，在國際音樂人、樂評、媒體及公部門的支持下，首屆流浪之歌音樂節於臺北和高雄舉行，後續更轉往高雄美濃，來到鍾理苑樓前，來自捷克、蒙古、匈牙利、德國、波蘭的樂人在樹蔭下演出，美濃鄉親與國際樂評、策展人一起聽著音樂，一邊說故事、聽故事，自此奠定歷屆活動的基調。

2003年起，臺北市政府文化局極力支持此音樂節的實驗、挑戰、創新及議題探討，每屆音樂主題設計皆有其時代意義及實驗精神，包括「2003老傳統・新生命」、「2004放聲・自由」、「2005手風琴・新定義」、「2006無國界」、「2007土地之歌」、「2008城市邊界」、「2009南」、「2011家／離家」、「2012流浪10相聚在路上」、「2013吟遊人」、「2014小流浪」、「2015米河流」，邀請世界各國之樂人聚集臺北，創造新的音樂對話。

有別於臺灣其他大型音樂節，此音樂節的核心價值在於其議題性格強烈，活動本身並搭配影展及深度座談，強化內容深度，由「遷徙」的概念，貫穿時代演變，帶動異文化間的碰撞與對話，引發音樂風格的混種與演變，「流浪」與「遷徙」不再只是表面上的浪漫情懷，而是具有更深刻的社會與政治意涵。（陳永龍撰）

流行歌曲

流行歌曲是透過大眾媒體之傳播而在社會上廣為流傳的歌曲，與民謠透過口傳、新創作的現代音樂（參見●）透過樂譜紀錄而得以保存之原始傳播途徑，有重大的區別。流行歌曲因其為歌曲，所以不脫音樂的基本因素，它有四大特徵：1、旋律與節奏因需容易讓人接受，引發流行，所以以好聽與不複雜為基本原則。2、由

於市場導向所致，編曲方式和伴奏配器會因不同的曲風，而使歌曲有不同的面貌呈現。3、音響技術方面：如歌者的演唱技巧，及錄音技術和音效處理都可經由後製而得到改善。4、商業行爲：如歌曲和歌者的行銷包裝、廣告和市場操縱，皆視流行歌曲爲一種商品，它的價值取決於市場的價值。因此，「好」的流行歌曲是一種能夠觸摸到大眾口味或潛在口味的音樂。

臺灣因受到西方流行歌曲的影響，於日治時期開始產生符合上述特質的歌曲，又因不同的語言族群，所以 *臺語流行歌曲、*華語流行歌曲、*客家流行歌曲和 *原住民流行歌曲發展於不同時期，形成了臺灣多語言的流行歌曲。近八十年來，特殊的時空背景影響，使藉助傳媒運作的流行歌曲在執政當局有意圖的操縱下，呈現不公平的發展；並爲箝制人民的思想，所以透過查禁與送審的 *禁歌制度，控制歌曲的出版，直到 1987 年政治上的解嚴，使得流行歌曲逐漸在 1990 年代能回歸正常的市場機制。在這過程中，從流行歌曲的機制中也衍生出 *反對運動歌曲，是另一種意義深遠的現象。

所以若以傳播途徑、歌曲特質與社會變遷的觀點來分析各個時期流行歌曲的特質，約可粗分爲日治時期透過唱片流傳的臺語流行歌曲；戰後廣播黃金時期，因能說華語的新住民移入臺灣，使臺語流行歌曲與華語流行歌曲並行發展；1960 年代興起的電視歌唱節目，例如 *「群星會」等，造成華語流行歌曲取代臺語流行歌曲成爲主流；1970 年代，在 *校園民歌風潮與既有的華語流行歌曲兩股強大勢力之下，於僅剩的市場空間裡，鄉土運動帶動臺語歌曲，特別是日治時期流行的歌曲以不盡正確的「創作民謠」概念，混雜於眞正的福佬系歌謠【參見●福佬民歌】中，再現於流行歌曲市場；1980年代突破既有傳媒的夜市走唱、*卡拉 OK 與 KTV，再加上政治社會的開放，臺語流行歌曲與華語流行歌曲紛紛在既定的製作模式下，受到 *搖滾樂的啓發，客語流行歌曲亦在這個時候悄然登場；1990 年代以來，流行歌曲更是劇烈變化：

1. 消費群徹底年輕化，並擁有驚人的購買力。許多偶像型歌手或 *偶像團體因應產生，成爲歌迷競相模仿、追逐的對象。這些歌手並不一定以歌聲取勝，而是借助耀眼的外形、整體的包裝和強力的廣告造勢，例如從 1980 年代 *小虎隊受歡迎而衍生的 F4、*S.H.E. 等。

2. 華語和臺語歌不再是意識形態上明顯的分野。因著政治上越來越開放的趨勢，語言的運用活潑而不再特別屬於某一個階層之人。而年輕族群也打破語言的藩籬，對臺語歌曲不再排斥，*五月天的轟動，即是最佳例證。

3. 政治和社會性的反省題材相對的減少。1987 年解嚴之後，在流行歌曲中曾有不少政治與社會性的題材，例如 *《抓狂歌》專輯與〈作總統大家有機會〉等歌，但隨著臺灣民主化的過程，這類的歌曲已不是那麼顯明。

4. 許多的創作者，在歌曲中運用了一種以上不同族群的語言，例如華語、臺語、客語和英語等，嘗試以更廣的角度來爲臺灣作歌，展現臺灣是一個多語言族群並受國際的影響。此外，原住民流行歌曲，常結合本身傳統的歌謠和創作的新曲調，甚至加上搖滾的素材，使音樂呈現更多的時代性。

5. 對流行歌曲的需求已超越以往聆聽歌曲的享受，從 KTV 中的「歌星扮演」更進一步，將歌曲視覺化，即 MTV 的拍攝，詮釋了歌曲的意境和導引聽者對歌曲的想像。

臺灣經歷過一場民主的洗禮之後，所呈現出開放的社會風氣，帶給了流行歌曲創作者無限的空間：國際化、媒體宣傳多元化、再進一步的商品化，再加上香港與中國市場的考量，是21 世紀流行歌壇可預知的景象。（徐玫玲撰）參考資料：59, 61, 91

〈龍的傳人〉

*侯德健作詞作曲。受 1978 年 12 月 16 日中華民國與美國斷交之刺激所致，而寫下這首歌曲。隔年年初在 ⊕中廣 *陶曉清所主持的節目中播出，由侯德健自彈自唱，但並未引起注意。後收錄於 *李建復 1980 年所出版的同名專輯《龍的傳人》(*新格唱片) 中，而在臺灣引起極大的震撼【參見 1970 流行歌曲】。搭乘當

時對美國背信忘義的憤怒風潮與恐慌的社會氣氛，這首歌成為人人會唱的 *愛國歌曲，並在歌曲中投射「龍的傳人」的美夢。但當侯德健1983年真的離開臺灣去尋找他心目中的故鄉時，這首歌因為創作者投共而戲劇性的被禁唱【參見禁歌】，成為最諷刺的愛國歌曲。1989年5月27日在香港所舉行支持六四的籌款活動「民主歌聲獻中華」上，侯德健把曲中的「黑眼睛黑頭髮黃皮膚」改為「不管你自己願不願意」，「姑息的劍」改為「獨裁的劍」，使這首歌曲更適合當時的情境。2000年，王力宏以搖滾風翻唱此歌曲，但已難引起重大的政治關注。（徐玫玲撰）

歌詞：

遙遠的東方有一條江　它的名字就叫長江
遙遠的東方有一條河　它的名字就叫黃河
雖不曾看見長江美　夢裡常神遊長江水
雖不曾聽見黃河壯　澎湃洶湧在夢裡
古老的東方有一條龍　他的名字就叫中國
古老的東方有一群人　他們全都是龍的傳人　巨龍腳底下我成長　長成以後是龍的傳人　黑眼睛黑頭髮黃皮膚　永永遠遠是龍的傳人
百年前寧靜的一個夜　巨變前夕的深夜裡　槍砲聲敲碎了寧靜的夜　四面楚歌是姑息的劍　多少年砲聲仍隆隆　多少年又是多少年　巨龍巨龍你擦亮眼　永永遠遠的擦亮眼

龍鳳唱片

1959年由楊榮華（1925.5.9-1991）創辦於臺北縣三重鎮（今新北市三重區）。楊榮華成立的龍鳳唱片出版社以企劃、經銷為主，唱片則委由弟弟楊榮宗所成立的❶惠美唱片製作。為區隔臺語歌曲市場，1960年出版臺語四句聯好話唱片《大家恭喜・恭賀新居》和過年鬧廳唱片《天官賜福》，由於相當符合臺灣人農曆年熱鬧喜慶說吉祥話的民情，創下銷售佳績，因此出版一系列以四句聯吉祥話為主的唱片《恭喜發財・鬧新娘》、《農家樂》，以及過年鬧廳唱片《慶祝元旦》、《福祿壽喜》，同時出版過年八音【參見❶八音】和佛經【參見❶佛教音樂】唱片。龍鳳唱片出版品種類包羅萬象，除喜慶、宗教為主題的唱片外，也出版勸世、教育唱片，如《殺子報》、《勸賭博》、《三世因果》、《三字經》、《昔時賢文》、《人生必讀》等。戲劇方面有歌仔戲（參見❶）、臺語悲劇和笑料劇。最特別的當屬笑料劇，笑鬧詼諧的劇情加上根據劇情繪製的漫畫封面，都讓這一系列臺語爆笑劇唱片裡、外都獨樹一格，如《三八笑仔學日語》、《驚某比賽》、《隔壁親家》等，其中又以喜劇演員歐雲龍所編劇的三集《白賊七》最為轟動。1991年結束營業。龍鳳唱片出版社於1960年代初期，出版四句聯吉祥話和過年鬧廳音樂唱片，將這些幾近失傳的語言藝術與傳統音樂保存下來，極具研究價值。（郭麗娟撰）參考資料：37

盧廣仲

（1985.7.15臺南仁德）

*流行歌曲演唱者、詞曲創作者、演員。大學時期因為出車禍住院而開始接觸吉他，隨後征戰各大校際創作比賽（如淡江金韶獎、政大金旋獎等）皆有突出成績。早期，他也曾在YouTube上以模仿俄羅斯男高音Vitas而聞名，累積不少知名度。2008年，推出首張專輯《100種生活》正式出道，主打歌曲〈早安，晨之美！〉有著朗朗上口的旋律、用無厘頭的誠懇口吻唱出生活的簡單快樂，讓盧廣仲成為當時討論度極高的話題歌手。隔年，他也憑該專輯獲得第20屆金曲獎（參見●）最佳新人獎及最佳作曲人獎。盧廣仲迄今共推出6張創作專輯、12張獨立單曲，並舉辦多場巡迴。2018年以創作曲〈魚仔〉獲金曲獎年度歌曲獎，並二度得到最佳作曲人獎的肯定。2016年，他首度挑戰演員身分，出演電視劇《植劇場——花

甲男孩轉大人》，以其自然的演技拿下第 53 屆金鐘獎（參見❷）戲劇節目男主角獎、戲劇節目最具潛力新人獎。2020 年，更以電影主題曲〈刻在我心底的名字〉拿下金馬獎最佳原創歌曲獎，成為「三金」得主。（戴居撰）

〈鹿港小鎮〉

由*羅大佑作詞、作曲，收錄在其 1982 年由*滾石唱片發行的《之乎者也》專輯中〔參見 1980 流行歌曲〕。此專輯為其成為創作歌手的重要里程碑，亦是 1980 年代最重要的專輯之一，特別是〈鹿港小鎮〉中對臺北概念的批判：「臺北不是我的家　我的家鄉沒有霓虹燈」、「臺北不是我想像的黃金天堂　都市裡沒有當初我的夢想」，震撼了眾人認為臺北為首善之都的美夢，而其「繁榮的都市　過渡的小鎮　徘徊在文明裡的人們」、「家鄉的人們得到他們想要的　卻又失去他們擁有的」則點出文明在發展過程中的兩難。（徐玫玲撰）

〈綠島小夜曲〉

1950 年代至今最受歡迎的 *華語流行歌曲之一。1954 年由當時任職於❶中廣的 *周藍萍作曲、❶中廣新竹臺的臺長潘英傑作詞。此曲最早由 *紀露霞於錄音室灌錄，*紫薇亦有演唱，但沒有製成唱片。後來由菲律賓❶萬國唱片公司錄成唱片，流行於東南亞。1958 年❶鳴鳳唱片、1961 年 *四海唱片都發行了紫薇演唱的唱片，優美動人的旋律、愛意內斂的歌詞，再佐以中廣國樂團（參見❷）陪襯的伴奏，更加凸顯歌曲的韻味。1960、1970 年代還有更多的歌星演唱版本，成為至今海內外華人耳熟能詳的

歌曲，亦有英譯的版本。至於，一般坊間傳聞〈綠島小夜曲〉有影射囚禁政治犯的火燒島「綠島」，或是歌詞中的「船」、「飄」、「搖」等語詞為臺灣似一艘船，在不穩定的「月夜裡搖呀搖」之類

的質疑，皆是政治戒嚴時期以訛傳訛的廣泛聯想。因為所以會稱為「綠島」，其實是福爾摩沙、一片綠意盎然的美麗寶島之意。二次戰後，在廣播電臺多是聽到中國上海時期與香港的 *流行歌曲，〈綠島小夜曲〉在 1950 年卻發揮了極重要的意義：不僅是周藍萍在臺灣所寫的第一首歌曲，更是臺灣第一首正式灌錄唱片的華語歌曲。之後結合 *「群星會」的巨大影響力，顯示臺灣不再靠香港❶百代的翻版唱片，而逐漸有了自己的唱片生產，繼而引領出臺灣所製作的華語歌曲、培養的詞曲創作人與歌星影響東南亞流行歌曲的趨勢至 1970 年代末。（徐玫玲撰）參考資料：63

歌詞：

　　這綠島像一隻船　在月夜裡搖呀搖　姑娘喲　你已在我心海裡飄呀飄　讓我的歌聲隨那微風　吹開了你的窗簾　讓我的衷情隨那流水　不斷的向你傾訴　椰子樹的長影　掩不住我的情意　明媚的月光　更照亮了我的心　這綠島的夜已經這樣沉靜　姑娘喲　你為什麼還是默默無語

羅大佑

（1954.7.20）

*華語流行歌曲之詞曲創作者、演唱者。出生醫生世家，臺中中國醫藥學院醫學系畢業，醫師高考及格。但喜愛音樂的羅大佑，在 1972 年參加學生樂隊擔任鍵盤手，從此開啟音樂演藝活動的生涯。1976 年正式投入商業音樂創作，為電影《閃亮的日子》、《情奔》和《走不完的路》等創作歌曲。1981 年首度擔任唱片製作人，製作張艾嘉的《童年》，當中的〈童年〉一曲，獲得極大的回響，尤其在歌詞的撰寫方面，使用相當口語化的用詞，字裡行間所流露出的真切情感，打動了無數人的童年回憶。1982 年 4 月

21日出版首張創作專輯《之乎者也》【參見〈鹿港小鎮〉】，類似 Bob Dylan 黑色墨鏡、黑色服裝與鬈髮的造型，引發黑色炫風，以知識分子之姿唱出對社會的批判，在 1980 年代初於流行歌壇引起巨大討論。隔年 1983 年 8 月 25 日推出《未來的主人翁》專輯，幾乎全由其親自作詞、作曲與編曲，創作歌手的形象顯明；專輯中總結 1970 年代中華民國一連串遭遇外交、政治上的挫敗與社會變遷的省思，以不打歌、不上主流媒體的方式，更加強了抗議青年的符碼，特別是 *〈亞細亞的孤兒〉所傳遞的深刻意涵，〈現象七十二變〉對應專輯出版年「民國七十二年」，運用流暢快速的唸唱方式，表達對臺灣種種社會現象的反諷與批判，〈未來的主人翁〉更是對畸形發展的社會深切警語。1985 年羅大佑協同張艾嘉、李壽全等創作 *〈明天會更好〉歌曲後，離臺赴港發展，創設「音樂工廠」，發表〈東方之珠〉及〈皇后大道東〉等廣受歡迎的華粵語歌曲。1990 年代初期，羅大佑在中國相當受到歡迎，尤其〈戀曲一九九○〉。2000 年後，更將發展重心定於北京，且設立個人音樂工作室，開啓了臺灣藝人前往中國發展的新高峰。在 2000 年政黨輪替後，多次反對民進黨政府，所引起的爭議正如同他 1980 年代在華語流行歌曲界一般。2008 年，羅大佑與 *李宗盛、周華健、*張震嶽組成「縱貫線」樂團，進行世界巡演一年，2010 年宣告解散。近年仍創作、演出不輟，並於 2021 年獲頒第 32 屆金曲獎（參見●）特別貢獻獎。

（徐玫玲撰）

駱明道

（1924.12.12 中國湖南長沙）

*華語流行歌曲作曲者、電影配樂者。早年因抗日及國共戰爭，飽受戰火洗禮，1949 年隨軍來臺，1955 年畢業於 ✚政工幹校【參見●國防大學】音樂組第三期（1953-1955，專攻作曲），並分發空軍服務，直至 1970 年 11 月 1 日退伍。駱明道在 1955 年曾以〈我愛祖國〉獲軍中文藝獎金徵稿歌曲士兵組佳作；1956 年以〈歸去可愛的故鄉〉獲軍中文藝獎金徵稿歌曲高級組入選【參見●軍樂】；1959 年創作軍歌〈振奮〉（青木詞）及黃家燕作詞的〈建功立業萬萬年〉和〈爲誰辛苦爲誰忙〉；1960 年曾創作〈軍隊是我們的大家庭〉、〈歸根結底兩句話〉（均由黃家燕作詞），並轉往電影、傳播領域發展。除了寫流行歌，他也創作電影配樂、電影插曲和主題曲，其作品常常是伴隨著電影而發行，並與 *劉家昌、*翁清溪和 *左宏元等人同爲 1960 年代最重要，也是產量最多的華語歌曲作曲家。1960 年代他的 *流行歌曲作品〈默默的祝福你〉風行，這一段時間也是他創作數量最豐富的時期。1979 年中華民國與美國斷交，駱明道也作了許多具有國家意識的 *愛國歌曲，如〈成功嶺上〉（*莊奴詞）與〈風雨生信心〉（*黃敏詞）等，並以〈風雨生信心〉獲 1980 年金鼎獎（參見●）最佳作曲獎。

駱明道的作品因爲搭配電影的緣故，許多歌曲隨著電影的消逝也逐漸被淡忘，他大部分的流行歌曲作品（近 200 首）多收錄在早期歌星，如 *鳳飛飛、*甄妮、*尤雅等歌手的專輯中。駱明道電影配樂作品計有 34 部。對臺灣電影配樂及流行歌曲的發展頗具貢獻。

電影配樂：

《情人石》（1964）；《養鴨人家》（1965）；《故鄉劫》（1966）；《精忠報國》（1971）；《女兵日記》（1975）；《我是一沙鷗》（1976）、《追球追求》（1976）、《楓葉情》（1976）；《煙水寒》（1977）、《異鄉夢》（1977）；《沙灘上的月亮》（1978）、《踩在夕陽裡》（1978）、《翠湖寒》（1978）；《寧靜海》（1979）、《成功嶺上》（1979）、《忘憂草》（1979）、《悲之秋》（1979）、《摘星》（1979）；《一對傻鳥》（1980）、《皇天后土》（1980）、《古寧頭大戰》（1980）、《快樂英雄》（1980）、《天狼星》（1980）、《火葬場奇案》（1980）、《三角習題》（1980）、《少女殉情記》（1980）、《雁兒歸》（1980）；《辛亥雙十》（1981）、《上行列車》（1981）、《寶劍飄香》（1981）；《台北大怪談》（1982）、《一線兩星大進擊》（1982）、《大輪回》（1983）、《最長的一夜》（1983）；《大地的呼喚》（1984）等。（李文堂撰）

M

馬樂天

（1912—2004）

爵士鋼琴家、作曲家及教育家；⊕上海音專畢業。於上海*爵士樂興盛的時代耳濡目染，而醉心於爵士樂演奏以及教學。來臺後，全心投入鋼琴教學及爵士音樂，並整理及翻譯諸多國外爵士書籍，包含樂理、和聲編曲、樂譜等著作，這些書籍均為臺灣早期少數關於爵士音樂的珍貴資料及樂譜。他也是*臺北市音樂職業工會的發起人之一。馬氏一生推廣鋼琴演奏以及爵士音樂，淡泊名利，於音樂界中德高望重，直至去世前一刻仍以九十多歲高齡推廣爵士音樂，臨終前之遺願是將個人著作之樂譜以及書籍最後一版，全數贈送給學校以及有心學習音樂卻無能力購買書籍之學生，徹底的為臺灣的爵士教育奉獻最後之心力。重要著（譯）作：《爵士鋼琴綜合演奏》（1985，臺北：全音）；《爵士和聲‧編曲‧演奏》（1984，臺北：樂韻）；《爵士鋼琴速成》（1989，臺北：文化）；《民謠鋼琴演奏》（1981，臺北：全音）。（魏廣晧撰）

馬兆駿

（1959.5.6 臺北—2007.2.23 新北永和）

唱片製作人，歌曲創作者、演唱者。出生於經商家庭，1974 年就讀私立醒吾商業專科學校，認識了大他兩屆的學長洪光達，從此開始接觸音樂，彈吉他並組樂團。1977 年他第一首作詞作曲的〈七月涼山〉，由*王夢麟演唱，收錄在《金韻獎七》（1980，臺北：新格唱片）專輯中，由他作曲的〈清晨時光〉（洪光遠作詞），收錄在王夢麟的《阿美阿美》專輯，此

時已漸漸展露他音樂創作的才華。在此時期還創作了〈散場電影〉、〈木棉道〉、〈季節雨〉、〈風中的早晨〉等歌曲。1982 年退伍後，馬兆駿進入*寶麗金唱片擔任製作助理，並開始為許多知名歌手製作唱片，如*鄧麗君、*劉文正、*鳳飛飛、黃鶯鶯等。同年創作了*潘越雲〈當淚水含在眼裡〉、劉文正〈請留住你的腳步〉、黃仲崑〈無人的海邊〉等歌曲。這時所製作的唱片銷售成績都相當好，漸漸穩固他在流行音樂界的地位。1984 年升任製作總監，並於 1987 年從幕後走到臺前，由*滾石唱片發行首張個人專輯《我要的不多》，開始以演唱者的身分走紅。1989 年再發行個人專輯《就要回家》，演藝事業前景一片看好。不過因父親在 1989 年過世而深受打擊，藉酗酒、吸大麻來麻痺自己。1990 年因藏有大麻被捕，而中斷演藝事業。後來在臺中另闢事業，卻碰到九二一大地震，壓毀他工作室裡面的樂器，讓他負債累累。

在這人生的最谷底時，於 1999 年受洗成為基督徒，從此開始以音樂傳福音。2003 年 5 月起，在好消息衛星電視臺主持「音樂拍檔」。2006 年 12 月，推出其第一張流行福音專輯《奶粉與便當》，裡面充滿他的人生體驗，並以自己的經歷鼓勵、關懷失業家庭。2007 年在⊕中廣音樂網擔任 DJ（唱片音樂節目主持人）。曾經走過叛逆歲月的他也積極參與中輟生事工，專輯中的〈不起眼的吉他〉一曲就是寫給中輟生的。早期經歷*校園民歌、*流行歌曲的年代，後來創作許多以家人為題材的歌曲，到生命的最後幾年，積極參與福音流行音樂的創作，馬氏寫過的歌曲有上千首，曲風多元豐富，從清新到通俗皆掌握得宜，並還出版《河馬叔叔音樂繪本系列──小阿弟的異想世界 I──發光如星》（2007，青橄欖）。2007 年 2 月 23 日晚間疑似心血管疾病發作突然昏倒，送醫急救但仍宣告不治，得年四十八歲。同年獲得第 18 屆金曲獎（參見◉）文化傳播獎章，由妻子郭美津代領。（陳麗琦撰）參考資料：76, 87

〈媽媽請你也保重〉

1950 年代開始，*臺語流行歌曲中出現的大量

日文翻唱歌曲，此即被批評為 *混血歌曲的代表性歌曲之一，由 *文夏重新填上臺語歌詞。由於歌詞中提到對故鄉媽媽的思念，而有列為 *禁歌之說。此曲在戒嚴時期，由駐留海外無法歸鄉的學子，或被政府列為不得回臺的黑名單人士，於集會活動中傳唱，以抒解對故鄉臺灣的思念，因而被稱為臺獨及黨外的五大精神歌曲（其餘歌曲為 *〈望你早歸〉、*〈黃昏的故鄉〉、*〈補破網〉與 *〈望春風〉）。（廖英如撰）

歌詞：

　若想起故鄉目屎就流落來　免掛意請你放心我的阿母　雖然是孤單一個　雖然是孤單一個　我也來到他鄉的這個省都　不過我是真勇健的　媽媽請你也保重

美黛

（1939.2.3 桃園—2018.1.29）

*華語流行歌曲演唱者，本名王美黛。在六歲時母親病逝，父親是礦工，無暇兼顧家庭，由大她七歲的養姊照顧。美黛自幼即愛哼哼唱唱，十五歲那年，她在故鄉參加一些臨時性的晚會或康樂隊表演，成績不俗，隔年加入桃園

更寮腳的軍中康樂隊，到全臺各地的營區獻藝，有了正式的工作及表演機會。之後轉往高雄，在露天的「夜花園」歌場演唱。但露天歌場在冬天沒有生意，只好北上尋找機會。1960年，美黛轉來臺北發展，先後在華都舞廳、朝陽樓、萬國聯誼社、金門飯店等地駐唱。多年四處飄泊的生活，使美黛的歌聲自然流露著感傷、憂鬱的情懷，形成她獨特的風格。1963年，⊕合眾唱片發現了美黛，主動邀請她灌錄唱片，一首改編自日本〈東京夜曲〉〔參見混血歌曲〕，由 *慎芝填詞的華語歌曲〈意難忘〉（合眾唱片），讓美黛唱紅，大街小巷均可聽到美黛的歌聲。福華電影公司趁著〈意難忘〉走

紅之際，拍攝同名電影，主題曲即由美黛演唱。當時國內的歌壇由華、臺和東洋歌曲三分天下，各自擁有自己的聽眾群，彼此少有交集。〈意難忘〉出現後，得到本省籍民眾的熱烈回響，也漸漸打開接受華語流行歌曲的心扉。

《意難忘》唱片究竟售出多少並無資料可查，當時歌星灌錄唱片均屬賣斷性質，美黛只得了一千元酬勞，但是，唱片太賣錢了，⊕合眾唱片最後請美黛到香港觀光，算是酬庸。美黛共灌錄 30 餘張唱片，唱紅許多歌曲，特別是一些凸顯臺灣土地和社會契合的歌曲，經美黛詮釋，成績特別好，如：〈臺灣好〉、〈四季吟〉、〈寶島風光〉、〈採茶姑娘〉、〈田園頌〉、〈飛快車小姐〉、〈遊覽車小姐〉、〈香蕉姑娘〉、〈臺北紅玫瑰〉、*〈阮若打開心內的門窗〉（均用華語演唱）等。黃梅調電影當道時，美黛更是國內幕後代唱最多的女歌手，代表作是由東影有限公司拍攝的黃梅調電影《王寶釧》，美黛為王復蓉飾演的王寶釧代唱，插曲多達 30 首〔參見黃梅調電影音樂〕。

從 1955 年踏入歌壇，美黛沒有離開歌壇一天，晚年除了參加老歌演唱會，還應邀擔任華語歌曲教唱，參加的學員老中青皆有。1991年，美黛獲⊕新聞局頒發第 3 屆金曲獎（參見▉）特別獎。2018 年因癌症病逝，享壽八十歲。（張夢瑞撰）

〈玫瑰玫瑰我愛你〉

為 1940 年電影《天涯歌女》的插曲，由吳村作詞，陳歌辛作曲，在片中客串歌星的姚莉首唱，紅透上海，由上海百代公司出版單曲唱片。英國記者 Wynford Vaughan Thomas 據之寫了英語歌詞「Rose, Rose, I Love You」，內容是西方男子對東方美女，綽號馬來亞之花的Rose，在港口唱的離情之歌。1951 年由 Frankie Laine 及 Norman Luboff Choir 為⊕哥倫比亞公司灌錄唱片，成為「排行榜」第三名的暢銷曲。華語版情懷動人，玫瑰除了「最嬌媚」、「最豔麗」你、「情意重」、「情意濃」之外，還有「長夏開在荊棘裡」，不畏風雨摧殘的堅貞；副歌也

一再謳歌「心的誓約　心的情意　聖潔的光輝照大地」。西洋版則是輕快的搖擺舞曲，詞曲皆歡情佻達。在二次戰後美軍四處駐紮留情的時代，有其勁歌熱舞的暢銷背景。華、英語版在臺灣都曾風行一時。（汪其楣撰）參考資料：5

歌詞：

玫瑰玫瑰最嬌美　玫瑰玫瑰最豔麗　長夏開在枝頭上　玫瑰玫瑰我愛你　玫瑰玫瑰情意重　玫瑰玫瑰情意濃　長夏開在荊棘裡　玫瑰玫瑰我愛你　心的誓約　心的情意　聖潔的光輝照大地　心的誓約　心的情意　聖潔的光輝照大地　玫瑰玫瑰枝兒細　玫瑰玫瑰刺兒銳　傷了嫩枝和嬌蕊　玫瑰玫瑰我愛你　玫瑰玫瑰心兒堅　玫瑰玫瑰刺兒尖　毀不少並蒂枝連理　玫瑰玫瑰我愛你

〈玫瑰少年〉

收錄在*蔡依林第十四張錄音室專輯《Ugly Beauty》中的歌曲，由蔡依林和*五月天的成員——陳信宏作詞、陳怡茹歌詞協力，蔣行傑和蔡依林共同作曲，並由蔣行傑編曲和製作，於 2018 年由❶凌時差音樂製作，❶索尼音樂發行【參見 2000 流行歌曲】。〈玫瑰少年〉是一首為葉永鋕創作的歌曲，他因性別歧視，經常遭受同學霸凌而不幸身亡，這起社會事件引起臺灣對於性別平等教育的廣泛討論。

蔡依林對流行文化影響力強大，她為支持各種性向和外貌的群體發聲，曾表示：「不要活在社會框架裡，陰柔不一定是不好的，陽剛也不一定是你要追求的，不管是男性女性，對於性別的認同，沒有既定的框架。」這首歌曲以議題的呼籲作為主軸，音樂風格融合電音、浩室和舞場雷鬼，關懷並支持同性婚姻等人權運動，直接對傳統性別價值發出反抗之聲，引起廣大的共鳴。

〈玫瑰少年〉這首歌曲獲得*中華音樂人交流協會 2018 年度十大單曲及第 30 屆金曲獎（參見❸）年度歌曲獎。（編輯室）

〈梅花〉

1974 年由*劉家昌作詞、作曲的*華語流行歌曲【參見 1970 流行歌曲】。兩年後，劉家昌搭載 1970 年代拍攝抗日電影的風潮，導演以臺灣同胞反抗日本軍閥為主題的抗日戰爭片《梅花》（1976），歌曲〈梅花〉成為主題曲，由*甄妮主唱。後因影片的賣座，此曲成了盛極一時的*愛國歌曲，蔣緯國將三拍子的節奏改為二拍子的進行曲，並於海內外各地積極成立「推廣梅花運動委員會」。當時臺灣的外交，籠罩在退出聯合國，以及中華民國與美國斷交的困境中，〈梅花〉的創作，符合國民政府欲表現出中華民族不屈不撓的堅忍精神，以便安定民心、提振社會大眾的士氣。（徐玫玲撰）

歌詞：

梅花梅花滿天下　越冷它越開花　梅花堅忍象徵我們　巍巍的大中華　看那遍地開了梅花　有土地就有它　冰雪風雨它都不怕　它是我的國花　看那遍地開了梅花　有土地就有它　冰雪風雨它都不怕　它是我的國花

〈美麗的寶島〉

創作於 1951 年，由劉碩夫作詞、*周藍萍作曲的*華語流行歌曲，是當年中國文藝協會公開徵稿的歌曲。劉碩夫與周藍萍一起在抗戰時演過話劇，一起籌組劇團來臺灣，後來劉碩夫曾擔任中華實驗劇團團長，本身是一位導演及劇作家。此曲入選後一度編入中小學音樂課本。更成為臺北美國新聞處製作的廣播節目「臺灣點滴」的片頭音樂，每週透過北中南的公、民營電臺播送全島，也被譯為英文在海外的電臺節目播出。（汪其楣撰）參考資料：6

歌詞：

啊　美麗的寶島　人間的天堂　四季如春呀冬暖夏涼　勝地呀好風光　阿里山　日月潭　花呀花蓮港　椰子樹　高蒼蒼　鳳梨甜呀香蕉香　啊　美麗的寶島　人間的天堂　四季如春呀冬暖夏涼　勝地呀好風光

〈美麗島〉

*校園民歌初期的重要歌曲之一，由 *李雙澤作曲，歌詞由梁景峰（1944-）改寫自陳秀喜（1921-1991）1974 年 2 月刊登在《文壇》雜誌的詩作〈臺灣〉，後收錄在她的詩集《樹的哀樂》（1974，臺北：巨人）〔參見 1970 流行歌曲〕。（徐玫玲撰）

〈臺灣〉：

> 形如搖籃的華麗島
> 是　母親的另一個
> 永恆的懷抱
> 傲骨的祖先們
> 正視著我們的腳步
> 催眠曲的歌曲是
> 他們再三的叮嚀
> 稻草
> 榕樹
> 香蕉
> 玉蘭花
> 飄逸著吸不盡的奶香
>
> 海峽的波浪衝來多高
> 颱風旋來多強烈
> 切勿忘記誠懇的叮嚀
> 只要我們的腳步整齊
> 搖籃是堅固的
> 搖籃是永恒的
> 誰不愛戀母親留給我們的搖籃

〈美麗島〉歌詞：

> 我們搖籃的美麗島　是母親溫暖的懷抱
> 驕傲的祖先正視著　正視著我們的腳步
> 他們一再重複地叮嚀　不要忘記不要忘記
> 他們一再重複地叮嚀　蓽路藍縷以啟山林
> 婆娑無邊的太平洋　懷抱著自由的土地
> 溫暖的陽光照耀著　照耀著高山和田園
> 我們這裡有勇敢的人民　蓽路藍縷以啟山林　我們這裡有無窮的生命　水牛　稻米　香蕉　玉蘭花

〈夢醒時分〉

*流行歌曲史上最暢銷的 *華語流行歌曲之一，由 *李宗盛作詞作曲，李正帆編曲，*陳淑樺演唱，收錄於 1990 年《跟你說，聽你說》專輯中〔參見 1990 流行歌曲〕。上市不到一個月，即突破 40 萬張的銷售量，後來更創造了百萬張的驚人紀錄，可見此曲受歡迎的程度。李宗盛特別為陳淑樺量身訂作都會女子造型，俏麗的短髮如同精明幹練的女性上班族，一改過去陳淑樺溫柔的形象，在充滿現代感的銅管前奏中，緩緩導引出歌聲，娓娓道來臺灣社會轉型中，女人因擁有經濟自主力，而在愛情上也能充分展現其自主權。在臺灣政治解嚴後所帶起社會的急遽變遷，〈夢醒時分〉的大受歡迎，無疑是流行歌曲中女性主義抬頭的最佳例證。

（徐玫玲撰）參考資料：44

歌詞：

> 你說你愛了不該愛的人　你的心中滿是傷痕　你說你犯了不該犯的錯　心中滿是悔恨　你說你嚐盡了生活的苦　找不到可以相信的人　你說你感到萬分沮喪　甚至開始懷疑人生　早知道傷心總是難免的　你又何苦一往情深　因為愛情總是難捨難分　何必在意那一點點溫存　要知道傷心總是難免的　在每一個夢醒時分　有些事情你現在不必問　有些人你永遠不必等

「民歌 40 ～
再唱一段思想起」

1975 年臺灣開啟民歌時代，*校園民歌不僅開啟了華語流行音樂史〔參見華語流行歌曲〕的重要篇章，也持續影響多個世代，民歌運動浪潮之影響不僅止於臺灣流行音樂，在全球華人地區也促進許多發展。校園民歌時代的興起與發展，培養出大量的優秀音樂人才，改變了臺灣的音樂創作環境，最終讓臺灣迅速成為華語音樂的流行中心，引領華語音樂創作的風向至今。

「民歌 40 ～再唱一段思想起」是 2015 年由 *中華音樂人交流協會所舉辦的一系列專案活動，以校園民歌運動的四十週年紀念演唱會為

M

meilidao

流行篇

● 〈美麗島〉
● 〈夢醒時分〉
● 「民歌 40 ～
　再唱一段思想起」

核心，同時透過紀錄片、特展及專書，詳細爬梳民歌時期的歷史、文物及重要人物等，爲臺灣流行音樂史承先啓後，讓全球華人見證臺灣流行音樂的力量。

「民歌40～再唱一段思想起」系列專案活動共有五項：一、演唱會：6月6日及7日舉辦「民歌40～再唱一段思想起」臺北、高雄巨蛋演唱會（導演：陳鎮川）；二、特展：5月5日至6月12日舉辦「民歌40～再唱一段思想起」臺北松菸、高雄駁二特展（策展人：熊儒賢）；三、紀錄片《四十年》（導演：侯季然）；四、專書：《民歌40：再唱一段思想起》（作者：中華音樂人交流協會、*陶曉清、楊嘉）；五、特刊：〈民歌四十時空地圖紀念專刊〉（作者：馬世芳、黃威融、馬萱人）。

其中，民歌四十週年的官方紀念專書《民歌40：再唱一段思想起》由中華音樂人交流協會企劃製作，陶曉清統籌、楊嘉主編，書中收羅近百幅校園民歌時期的重要唱片資料、珍貴照片、手稿及史料圖片，以15萬字詳述民歌運動的緣起、發展及轉變。隨書附有CD，收錄46首絕版校園民歌歌曲，包括多首從未出版過的珍稀錄音和*楊弦的2015年新錄音，以及一份1970年代臺北市民歌西餐廳地圖。（熊儒賢撰）

〈明天會更好〉

發行於1985年的公益單曲，由*羅大佑作曲，多人作詞（包括羅大佑、張大春、許乃勝、李壽全、邱復生、張艾嘉、詹宏志等），*陳志遠編曲，邀集臺灣、香港、新加坡、馬來西亞等地60位歌手共同錄唱，由藍與白唱片公司發行〔參見1980流行歌曲〕。1984年非洲衣索比亞發生饑荒，美國歌手爲援助飢民，推出合唱歌曲〈We Are the World〉，版稅捐作賑災、並募得鉅款。1985

〈明天會更好〉唱片封面

年，恰逢臺灣光復四十週年；1986年是「世界和平年」，所以〈明天會更好〉的創作初衷，即是模仿〈We Are the World〉群星爲公益而唱的形式，呼應世界和平年，並紀念臺灣光復四十週年。專輯盈餘新臺幣600萬元捐給中華民國消費者文教基金會，作爲公益之用。參與演唱的歌手有*蔡琴、蘇芮、*潘越雲、甄妮、*林慧萍、*王芷蕾、黃鶯鶯、*陳淑樺、金智娟、李佩菁、*齊豫、鄭怡、*江蕙、*楊林、張艾嘉、*張清芳、成鳳、百合二重唱（李靜、周月綺）、李碧華、何春蘭、芊苓、林淑蓉、邵肇玫、唐曉詩、麥瑋婷、許慧慧、賴佩霞、藍心湄、*余天、*李建復、*洪榮宏、*王夢麟、*費玉清、齊秦、巫啓賢、包小松、包小柏、王日昇、文章、水草三重唱（黃元成、許環良、許南盛）、包偉銘、江音傑、*李宗盛、吳大衛、林禹勝、*施孝榮、岳雷、徐乃麟、徐瑋、姚乙、陳黎鐘、黃慧文、張海漢、童安格、楊烈、楊耀東、廖小維、羅吉鎮、鍾有道等。（陳麗琦整理）參考資料：103

歌詞：

輕輕敲醒沉睡的心靈　慢慢張開你的眼睛
看那忙碌的世界是否依然孤獨地轉個不停
春風不解風情　吹動少年的心　讓昨日臉上的淚痕隨記憶風乾了　抬頭尋找天空的翅膀　候鳥出現牠的影跡　帶來遠處的饑荒無情的戰火依然存在的消息　玉山白雪飄零　燃燒少年的心　使真情溶化成音符傾訴遙遠的祝福　唱出你的熱情　伸出你雙手　讓我擁抱著你的夢　讓我擁有你真心的面孔　讓我們的笑容　充滿著青春的驕傲　爲明天獻出虔誠的祈禱
誰能不顧自己的家園　拋開記憶中的童年誰能忍心看那昨日的憂愁帶走我們的笑容青春不解紅塵　胭脂沾染了灰　讓久違不見的淚水　滋潤了你的面容　唱出你的熱情　伸出你雙手　讓我擁抱著你的夢　讓我擁有你真心的面孔　讓我們的笑容　充滿著青春的驕傲　爲明天獻出虔誠的祈禱

魔岩唱片

在正式成爲一個唱片廠牌前是成立於 *滾石唱片內部的「魔岩文化」，亦負責編輯發行 ⊕滾石的相關平面出版品業務，由企劃張培仁領導，開發了「中國火」系列的北京搖滾，爲1990年代因爲選擇「具有中國特色社會主義」初開放的中國，揭開神秘面紗，成爲1990年代在北京一帶集結活動的搖滾圈與其他華語音樂圈（包括香港、臺灣、新加坡、馬來西亞），乃至於與西方搖滾世界接軌的重要橋樑。1995年重心移轉回到臺灣之後的魔岩唱片，以 *伍佰的Live《枉費青春》專輯打頭陣，正式升格爲 ⊕滾石體系下的獨立廠牌。除了整合來自 ⊕滾石、*眞言社的資源之外，亦挖掘了許多個人特色鮮明，大多具創作能力的新生代歌手，包括陳綺貞、楊乃文、dMDM（主要創作者爲李雨寰與具有原住民血統的女主唱蘇婭）、羅百吉、順子、豬頭皮〔參見朱約信〕、乩童秩序、糯米糰、MC HotDog 等。其製作專輯多數能同時獲藝文圈好評及銷售上的成功，成爲1990年代到千禧年前後臺灣樂壇最重要的搖滾音樂唱片公司。（杜昱鋒撰）

N

那卡諾

（1918.12.22 臺南—1993.2.21 臺北）

臺灣第一代優秀鼓手、*臺語流行歌曲作詞者。本名黃仲鑫，日治時期的日文姓氏爲「中野」（Nakano），後來就直接以「那卡諾」爲藝名。畢業於臺南第二公學校（今臺南市立人國小），十六歲拜於擊鼓名師黃錦昆門下，二十歲就因鼓藝高超，享有「鼓王」的美譽，並有多位入門弟子，例如綽號臭豆干與小松鼠及張慶茂等也藝冠群雄。除此之外，那卡諾也能演奏多樣樂器，例如夏威夷琴、吉他、烏克麗麗（Ukulele）。1950 年代自組那卡諾大樂團，已具 Big Band 的規模，爲臺灣樂隊先鋒之一；1952 年起與*楊三郎的黑貓歌舞團合作巡迴，且擔任舞蹈指導；1950 年代末積極參加環島勞軍，並經常在臺北三軍球場、淡水河第九號水門外的延平河濱公園登臺；與李棠華技藝團合作，共同至國外表演。那卡諾舞藝也相當精進，是第一個引進扭扭舞、曼波舞和巴沙諾瓦（Bossa nova）的表演者。另外他也積極參與舞臺話劇演出，並於 1957 年主演由舞臺劇《補破網》【參見〈補破網〉】改編的《破網補晴天》（申江導演）與《何日花再開》（申江導演）等

電影。

那卡諾也創作歌詞，最爲人熟悉的應屬與楊三郎合作的 *〈望你早歸〉（1946）和〈苦戀歌〉（1947），都是失戀時所創作的，相當受歡迎。1962 年擔任臺北市西樂業職業工會【參見臺北市音樂業職業工會】草創之籌備委員；1960 年代末起專心教學，以培育優秀的樂隊人才爲職志。1993 年因淋巴癌過世，享年七十五歲。在臺灣流行音樂史上，樂隊與歌曲的繁榮發展於 1950 至 1960 年代基本上是不分軒輊的，那卡諾堪稱當中樂隊演奏的佼佼者。（徐玫玲撰）

那卡西

日語原文ながし的意思爲「流動」，即演出方式不受時地限制，四處應邀伴奏，走唱於各旅館、酒店、夜市間，泛指走唱維生的歌手、樂手及其音樂演出的形式。最早的表演型態，是採自彈自唱以娛賓客，後來才有隨客人點唱的服務。

北投是臺灣那卡西最初的發跡地，它所帶來的是歡快的、是聲色犬馬中「聲」的一部分。日治時期，到北投泡湯的日本人，帶入的娼妓、歌舞等尋歡文化，並引進日本本土的那卡西，盛行於當時。早期的顧客除了日本人之外，因北投溫泉旅館消費非常昂貴，當時只有臺籍巨賈富商才負擔得起。入夜繁榮的景象，加上那卡西的走唱，響遍北投山城。這種景象即使到國民政府統治後，那卡西娛樂文化並沒有消失。在 1950、1960 年代臺灣各地的溫泉區、酒家、夜市裡，可說是沒有那卡西奏樂助

那卡西場景。左一金門王、左三李炳輝爲客人伴奏。

唱，就不熱鬧、不對味。

那卡西的樂器，早期以三味線樂師自彈自唱為主，後轉變為富西洋風的手風琴、吉他、口風琴等小型樂隊。然而隨著科技發達，演進為電子琴、電吉他、爵士鼓、薩克斯風等伴奏樂器。近幾年日本合成樂器更大行其道，樂師只要有一臺合成樂器，就可製造出所需的音效，加上一位歌手，就是那卡西了。而這樣的走唱風格除了北投之外，全臺各縣市都可看到。

那卡西的樂師，除了必須會多種的樂器外，在演奏時，樂師幾乎都不用看譜，就能自彈自唱，此外必須替客人準備歌詞歌譜。其伴奏的要訣是，隨著客人聲調高低而變換音調，若說客人唱到跳段，樂師也就必須跟著客人跳段。除此之外，控制節拍快慢，讓客人歌聲跟得上，使客人盡興隨意的高歌，以達到自娛娛人的目的，是種機動性、且人性化的伴奏。

一般而言，那卡西樂師大多可彈奏並唱出華語、臺語、客語、英語、日語及粵語等坊間流行的歌曲，所以才能必須是全方位。在伴奏技巧上，除了伴奏過門、插音（樂句跳段後，插入適當的音以利音樂的進行）外，還必須廣泛的學習新曲，可說是本活的音樂字典。由於在1960、1970年代，曾出現樂師供不應求的狀況，以致一些鍛鍊尚未成熟的初學樂師也加入那卡西走唱的行列，因此使得樂師的水準開始變得參差不齊。

在歌手方面，早期那卡西的歌手，有時會找女童來客串，以天真活潑的姿態，贏得客人的喜愛，也因此培育出無數的歌星，現在演藝界知名者如 *江蕙、江淑娜、黃乙玲等，就是早期從事那卡西工作而成名的歌手。

那卡西的沒落是在1990年代後，隨著政府掃蕩八大行業，以及經濟不景氣，加上 *卡拉OK、KTV店興起，其性質與那卡西重疊，且消費低廉，那卡西日漸式微。樂師們為了生活餬口只好另謀出路，轉入喪葬場合的「Si、Sol、Mi」、工地秀或是到音樂教室教授學生等行業。當年樂師供不應求的情景，演變至今，已盛況不再。（廖英如撰）參考資料：34, 81

南吼音樂季

舉辦於臺南安平的音樂演出活動，第1屆活動由 *謝銘祐等人於2013年10月4日舉辦。在2013年第24屆金曲獎（參見●）上，謝銘祐以黑馬之姿拿下臺語最佳專輯、臺語最佳男歌手兩項大獎，致辭時一句「我是臺南人，我有安平腔」成為打響第1屆南吼音樂季的口號。

其名稱源自1921年連橫《臺灣詩乘》：「安平海吼，為天下奇。自夏徂秋，厥聲迴薄。以其在南，謂之南吼。」為臺南在地文化工作者與民間力量所共同發起之一系列介紹在地文化及脈絡的活動，希望在全臺灣歷史最悠久的漁村安平，舉辦一社區型、自發性、完全不受政府資助的常態性大型演唱會。此活動概念係源自高雄梓官蚵仔寮在地居民所合力舉辦的「蚵寮漁村小搖滾」音樂節，該音樂節創辦於2012年，2014年謝銘祐受邀演出後受到啟發，隨即開始在安平找志同道合的地方青年參與籌劃。為呈現地方文化的獨特性，主辦團隊於在地實踐的過程中增添不同計畫，藉以建構地方敘事，使音樂季不只是演唱會，更是一場凝聚各聚落情感、促進青年返鄉交流的年度盛事。例如在音樂季正式開始前，會在各聚落廟埕前安排幾場小型演出，謂之「小南吼」巡迴，除了為音樂季進行宣傳號召外，也透過「小南吼」每場皆唱的〈乞丐調〉，以趣味草根的打賞方式為音樂季現場募款。

歷屆邀演內容多元，橫跨多種音樂類型、族群文化及語言，包括以國語、臺語、客語、原住民語演出之民謠音樂、*搖滾樂、*爵士樂等，亦邀請在地社區團體帶來國樂（參見●）、八家將、牛犁歌陣【參見●牛犁陣】、布袋戲（參見●）等表演。（林芳瑜撰）

倪重華

（1956.4.16臺北）

1956年生，人稱「倪桑」的倪重華，被譽為臺灣 *搖滾樂教父，曾赴日本學習攝影及影像製作，並於⊕中影參與電影拍攝。創辦 *真言社，成立初期主辦售票演唱會，爾後秉持「挖掘有靈魂的音樂」的精神，將 *林強、羅百吉、*伍

佰、林暐哲、L.A. Boyz 等人帶進臺灣樂壇，成為 90 年代「新臺語歌浪潮」幕後靈魂人物，讓臺灣樂迷感受到屬於本土搖滾聽覺的吶喊。

期間，倪重華更接觸中國搖滾重量級人物，如 *崔健、竇唯、劉元、唐朝樂隊等，是推動中國搖滾樂浪潮的推手之一。其後擔任 MTV 音樂臺總經理，曾推出爭議性極高的「MTV 好屌」廣告，以年輕人語彙反映當時社會現象，轉化當時大眾對 MTV 是不良場所的印象。

在臺灣流行音樂界，倪重華是 90 年代另類曲風推廣的代表性人物，他成功地以音樂形塑了當代的文化現象與社會氛圍，並致力於呈現創作歌手的原創風格。他創造了流行音樂新語彙，融合搖滾、嘻哈【參見嘻哈音樂】等多元風格，充分展現臺灣音樂文化。

曾任福隆製作公司製作人（製作「週末派」、「角色顯影」等電視節目）、日本波麗佳音唱片公司副總經理、真言社創辦人暨總經理、MTV 音樂電視頻道大中華區副總裁、臺灣區總經理、臺北之音廣播電臺總經理、春秋影業臺灣總經理、華山文化創意園區總顧問、第 24、25 屆金曲獎（參見●）評審團總召、臺北市流行音樂推動委員會委員、喜聚文創開發顧問股份有限公司董事長、臺北市政府文化局局長等。（編輯室）

〈你是我的眼〉

*華語流行歌曲，由 *蕭煌奇作詞、作曲、演唱，陳飛午編曲，黃名偉製作，收錄於 2002 年蕭煌奇首張錄音室國語專輯《你是我的眼》【參見 2000 流行歌曲】。這是一首自傳色彩極為濃厚的抒情歌曲，充滿蕭煌奇對自己的敘述、對人生的看法以及對未來的期許。最初以名為〈我看見〉的 Demo 版本收錄於自傳書《我看見音符的顏色》（平安文化出版，2002）中。這首歌曲讓蕭煌奇在 2003 年第 14 屆金曲獎（參見●）獲得「最佳國語男演唱人」及「最佳作詞人」兩項入圍肯定，但最後並未獲獎，歌曲也並未走紅。直到 2007 年，林宥嘉在 ⊕中視第 1 屆 *「超級星光大道」選秀節目中選唱此曲並奪下滿分，才打開這首歌的知名度

與傳唱度，也連帶讓原唱蕭煌奇爆紅。*滾石唱片在決賽前推出收錄〈你是我的眼〉的合輯《超級星光 PK 寶典》，而由於此曲 KTV 點播率極高，隔年還順勢補拍了音樂錄影帶。（游弘祺撰）

倪賓
（1948）

*流行歌曲演唱者。本名倪勝男，屏東人，臺灣藝術專科學校〔參見⊜臺灣藝術大學〕音樂科畢業，曾在臺中任中學音樂教師及高雄合唱團團員。1965 年參加⊕救國團主辦之全國歌唱比賽獲得冠軍，漸走上流行歌曲之路，並充分發揮他的聲樂底子，成為一位實力派的唱將，常在⊕臺視「群星會」演唱，並在 *歌廳駐唱，演出小型歌劇。曾為中華民國友好訪問團的唯一男歌手，隨團赴歐亞非洲等 31 國巡迴訪問演唱。歷年來應行政院僑務委員會及美洲各地華僑邀請，經常前往美洲各地演唱。倪賓有「一寸歌王」的稱號，曾以筆名倪冰心、新月、羅馬、唐生等自行作詞或作曲，以「一寸」為題的就有〈一寸相思未了情〉、〈一寸光陰一寸金〉、〈一寸相思一寸淚〉、〈一寸芳心萬縷情〉、〈一寸相思淚未盡〉等，以及〈孤星淚〉、〈昨夜夢醒時〉、〈浪人的眼淚〉、〈水長流〉、〈昨夜我和你〉、〈春風裡的愛情〉、〈浪子情深〉、〈白馬王子〉、〈不如早點分離〉、〈不走不出名〉、〈彩霞片片珍重再見〉、〈戀愛的路多麼甜〉、〈多少相思多少愛〉、〈唱首情歌給誰聽〉、〈鈔票〉，還有臺語歌曲〈水車姑娘〉、〈三聲無奈〉等 200 餘首。近年來倪賓常參加「懷念金曲」演唱會，並應邀到「眷村文化節」、「金鑽婚楷模表揚大會」，及重陽敬老等公益活動中演出。（汪其楣、黃冠嘉合撰）參考資料：8, 52

〈農村曲〉

1937 年由 *陳達儒作詞、*蘇桐作曲、青春美主唱的 *臺語流行歌曲，由 ⊕日東唱片發行。這首描述農夫不畏辛苦、勤奮耕耘的歌曲，旋律並無悲愁，節奏亦是輕快、模擬行進的二拍子，卻遭到國民政府曲解爲在其統治之下人民生活困苦。作曲家馬水龍（參見◎）將之改編爲無伴奏混聲合唱，收錄在 1978 年所出版的《中國民歌合唱曲集》第四集中。（徐玫玲撰）

〈諾亞方舟〉

〈諾亞方舟〉是 *五月天樂團於 2011 年發表的第八張錄音室專輯《第二人生》收錄的原創歌曲，由阿信作詞、瑪莎作曲〔參見 2000 流行歌曲〕。整張作品遠赴日本錄音及製作，專輯以 2012 年是否爲世界末日之年爲概念，而〈諾亞方舟〉一曲描述人類過度利用地球資源而引發世界末日，並作爲 2012 至 2014 年「五月天──諾亞方舟世界巡迴演唱會」之主題設計。

　　〈諾亞方舟〉創下五月天的銷售紀錄，得到 RIT/IFPI（臺灣唱片出版事業基金會）正式認證，專輯發行一年破十白金，本首歌曲榮獲：*中華音樂人交流協會 2011 年度十大單曲；TVB8 金曲榜最佳音樂錄影帶演繹獎、最佳編曲獎、最佳歌曲監製獎；第 23 屆金曲獎（參見●）最佳年度歌曲獎、演唱類最佳作曲人獎、最佳作詞人獎、最佳編曲人獎；第 2 屆全球流行音樂金榜年度二十大金曲、最佳編曲獎等諸多殊榮，爲臺灣樂團史上最受歡迎的歌曲之一。（編輯室）

偶像團體

通常爲兩人以上組合的演藝團體，常是由面貌姣好、具不同特色、舞蹈表演或是樂器演奏專長的年輕藝人組合。臺灣 1950 年代早已有歌唱團體的演出，例如「文夏四姊妹合唱團」【參見文夏】等，但不是以偶像團體的概念來呈現。1980 年代，受到日本流行音樂文化的影響，特別是操作偶像團體最爲知名的傑尼斯事務所（Johnny's 事務所），旗下的「少年隊」影響了其後臺灣偶像團體的誕生與演藝操作模式，例如 *劉文正於 1985 年左右所培植的方文琳、裘海正與伊能靜之「飛鷹三人組」；1988 年成軍的 *小虎隊，年齡更輕，成爲當時最爲成功的偶像團體，吳奇隆、蘇有朋、陳志朋三人在未滿二十歲、並且在學的狀況下，1989 年發行專輯後迅速竄紅，吸引了許多青少年購買唱片與周邊商品，並且參與演唱會等演藝活動，小虎隊的成功讓臺灣的娛樂事業開發了全新的市場。其後的「草蜢隊」、「紅孩兒」等，亦能引起某種程度的注意。直到 2000 年後的 F4、5566、*S.H.E. 等團體一直都重複著類似

左起：方文琳、劉文正、裘海正、伊能靜。

的操作模式，甚至雖爲歌唱的演藝團體，但唱片公司極爲明顯的注重成員之間的外型考量與舞蹈的表現超過歌唱的能力。唱片市場以及相關娛樂事業亦隨著偶像團體的成功，也漸趨針對低齡化的聽衆，而搶攻這個區塊的市場發展。（劉榮昌撰）

歐陽菲菲

（1949.9.10 臺北）

*華語流行歌曲演唱者。江西人，父親是軍人。歐陽菲菲以演話劇起家，1963 年 3 月加入大鵬話劇隊，處女作是《藍天曲》。大鵬三年，前後演了七齣話劇，期間參加電視劇及電影演出。但她喜歡唱歌，對演戲的興趣不高。1967 年底，結束演戲生涯，與中央酒店簽約歌星合約，演唱西洋歌曲。之後又在豪華酒店、夜巴黎歌廳駐唱，她的英文歌唱得比華語歌曲出色，再加上舞步靈活，唱起動感歌，比其他歌手令人印象深刻。

1971 年赴日本發展，第一首歌曲〈十秒到天空〉，即進入唱片排行榜第五名，9 月第二張唱片《雨中徘徊》（日語版《雨之御堂筋》），掀起前所未有的熱潮，日本全國銷售排行榜連續八週第一名，銷售突破 125 萬張，首創外國歌手紀錄。

1972 年，歐陽菲菲以外國歌手身分，入選日本 NHK 紅白歌唱大賽，演唱曲目〈甜蜜活到底〉（日語版〈戀愛的追跡〉）。在她之前從未有外國歌手參加。這是日本歷史悠久的除夕守歲節目，應邀參加的都是當年炙手可熱的藝人。隔年，再進入紅白歌唱大賽，演唱曲目〈愛我在今宵〉（日語版〈戀愛的十字路〉）。1991 年，第三度參加紅白歌唱大賽，演唱曲目〈逝去的愛〉（日語版〈Love Is Over〉）。在歐陽菲菲之後，只有 *鄧麗君三度入選 NHK 紅白歌唱大賽。歐陽菲菲創下的紀錄，在當時可說是空前。能在日本大放異彩，主要是她演唱時動作奔放，別創一格，這是日本歌星過去所沒有的現象；她的表演使歌唱界了解動作與低沉性感結合，更能吸引觀衆；日本的媒體形容歐陽菲菲的演唱風格，像浪花一般地沖激他們的

心房，是新鮮的、刺激的，他們相信歐陽菲菲穿的衣服、戴的飾品，演唱時的大膽作風，如果由一個日本女歌星來表現就非常不合適。即使到今天，日本歌壇也很難找到像她這樣具有個人風格的歌星。

1996 年 11 月 24 日，歐陽菲菲在澀谷公會舉辦她旅日二十五年演唱會，這場貫穿 1970 年代至 1990 年代的盛宴，全場座無虛席。歐陽菲菲活躍舞臺五十多年，2018 年喪夫後，才逐漸淡出歌壇。2023 年榮獲第 34 屆金曲獎（參見●）特別貢獻獎。（張夢瑞撰）

P

潘秀瓊

（1935 澳門）

華語流行音樂〔參見華語流行歌曲〕演唱者。原籍廣東順德，出生澳門，在吉隆坡長大。十二歲就到露天歌場客串演出，以補貼九口之家的生活重擔。新加坡✚勝利唱片先發現她，請她灌錄唱片。1950年代中期她到香港，為

✚百代公司錄製了暢銷各地的歌曲，如〈意亂情迷〉、〈梭羅河之戀〉及〈白紗巾〉等。其中〈意亂情迷〉立刻翻成臺語，也常被當作臺語老歌。她也為電影擔任幕後主唱，如〈女兒圈〉、〈寒雨曲〉、〈峇里島〉、〈愛情像氣球〉、〈我是一隻畫眉鳥〉、〈江水向東流〉、〈家家有本難念的經〉等等，亦流行不輟。姚敏為她所寫的〈情人的眼淚〉，更是她在臺灣演唱的招牌歌，也是至今各地歌手常唱、重製的名曲。在動腦瘤手術時受洗為基督徒，術後常以感恩心和教友出入醫院，在病榻旁為患者而唱，認為唱聖詩傳福音是上帝給的第二個舞臺。1995年治療腦瘤多年的潘秀瓊，與新加坡廣播主持人，也是血癌患者東方比利，在臺灣舉辦五場「愛與關懷」演唱會，以歌聲發揮愛和生命的力量。之後她仍有專輯推出，是少數活躍歌壇五十年以上的歌手。（汪其楣撰）參考資料：5、31、52

潘越雲

（1957.11.19 高雄西子灣）

*流行歌曲演唱者。本名潘月雲。1980年進入歌壇，曾加入*滾石唱片、*飛碟唱片、✚原動力唱片、✚音網唱片等公司，發行逾30張專輯，聲音低沉有磁性，詮釋起情

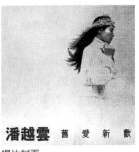

唱片封面

感性而有韻味。1980年以單曲〈我的思念〉驚豔歌壇；1981年發行第一張個人專輯《再見別離》；1982年發行《天天天藍》專輯（滾石唱片），奠定其在流行歌壇地位，是當時✚華視綜藝節目「綜藝一百」的「暢銷金曲龍虎榜」中第一個獲得冠軍的歌手，並在1983年以《天天天藍》獲得金鼎獎（參見❸）唱片製作獎、編曲獎與演唱獎；1983年發行單曲〈野百合也有春天〉；1987年以《桂花巷》（滾石唱片）當中的同名歌曲〔參見〈桂花巷〉〕獲得第24屆金馬獎最佳電影插曲；1988年再以同樣這張唱片獲得金鼎獎優良唱片獎與作曲獎，並發行首張臺語作品《情字這條路》〔參見〈情字這條路〉〕。1989年個人專輯《我是不是你最疼愛的人》發行，入圍1990年第2屆金曲獎（參見❸）最佳女演唱人獎和最佳專輯製作獎，並榮獲最佳專輯大獎。潘越雲在歌壇四十餘年，近年仍持續演唱。2019年發行臺語專輯《鏡》，隔年於第31屆金曲獎獲最佳年度專輯、最佳臺語專輯及最佳臺語女歌手三項入圍。

歷年專輯：

《幾度夕陽紅》（1981）、《三人展》（1981）、《再見離別》（1981）；《天天天藍》（1982）；《胭脂北投》（1983）、《無言的歌》（1983）；《世間女子》（1985）、《相思已是不曾閒》（1985）；《潘越雲精選輯1、2》（1986）、《新曲與精選》（1986）、《舊愛新歡》（1986）；《桂花巷》（1987）、《紗的吻》（1987）；《情字這條路》（1988）、《男歡女愛》（1988）；《我是不是你

最疼愛的人》（1989）；《對你的 10 個疑問》（1990）；《春潮》（1991）；《心的誘惑》（1992）、《純情青春夢》（1992）、《10 年原聲劇情片》（1992）、《10 年情歌蒐藏盒》（1992）；《痴情》（1993）；《孤單——潘越雲臺灣歌》（1994）、《秋天》（1994）；《該醒了》（1997）；《珍藏版金碟》（1998）；《拍拍屁股去戀愛》（1999）、《女湯電影原聲帶》（1999）、《唯一》（1999）、《疼愛潘越雲》（1999）；《真情女人》（2001）；《滾石香港黃金十年》（2003）、《舊情人》（2003）；《情歌》（2004）；《情歌 Unplugged 原音重現》（2007）；《鏡》（2019）等。（賴淑惠整理）資料來源：105, 109

「蓬萊仙島」

原是✚中廣每星期日上午的一個廣播歌唱節目，由侯世宏製作、主持，節目內容以訪問臺語演藝人員為主，並演唱臺語歌曲，日後也加入華語歌曲。侯世宏畢業於臺北工業專科學校（今臺北科技大學）紡織科，父親希望他接下規模不小的紡織廠，但他卻對廣播情有所鍾，服完兵役即進入廣播界，並跨行電視，主演上百部臺語電視劇，是 1960 年代中期相當知名的演員，比較著名的演出有：《遙遠的愛》、《悲情駕鴛夢》與《冰點》。✚中視開播後，廣受聽眾歡迎的「蓬萊仙島」挪到✚中視頻道播出，初期仍由侯世宏主持，他獨有的笑聲，加上華、臺語雙聲帶，成為節目的特色，之後改由李季準接棒。節目內容除了延續以往的華、臺語歌曲演唱外，同時添加了知性報導，介紹臺灣這塊土地的奇事異聞，頗受好評。1978 年「蓬萊仙島」獲得金鐘獎（參見◓）大眾娛樂性節目優等獎，1981 年李季準獲綜藝節目主持人獎。其實電視製播演唱臺語歌曲的節目也是有例可循，1962 年✚臺視開播，隔年即由王明山製作一個名為「臺語歌曲」的節目，由當時臺語當紅歌星張淑美主持。後由許天賜接手，改名「寶島之夜」，節目中演唱的臺語歌星有張淑貞、張淑美姊妹、雙華姊妹、*吳晉淮、*郭金發、*陳芬蘭等。許天賜另製作「綠島之夜」，採綜合形式，華、臺語，甚至英文歌曲均可演唱，仍由張淑美主持。1968 年 10 月 6 日，「綠島之夜」由「彩虹之歌」接替。（張夢瑞撰）

霹靂國際多媒體

臺灣著名的布袋戲（參見◓）影視音樂集團，霹靂布袋戲（參見◓）系列是該集團最廣為人知的作品，2014 年擴大營業規模，成為臺灣影視業股票上櫃公司。霹靂國際多媒體（簡稱霹靂）至今推出 80 部、超過 3,000 小時的劇集故事，誕生 4,000 多個英雄人物。自 1996 年成立之後，靠著不間斷的 IP 創作及一條龍的影視製作，橫跨電視及電影、音樂產業。✚霹靂從臺灣出發，作品風靡至日本，更登上全球影視串流服務平臺，是為現今臺灣受國際矚目的影視音樂娛樂產業集團。

✚霹靂發跡自雲林黃家布袋戲，該家族在臺灣已有百年歷史，第一代黃馬是清朝「錦春園」布袋戲團掌門人，將布袋戲傳入臺灣；第二代黃海岱（參見◓）創立的「五洲園」〔參見◓五洲園掌中劇團〕是臺灣布袋戲最大門派，臺灣布袋戲界尊稱其為「通天教主」；第三代黃俊雄（參見◓）以 *流行音樂取代傳統的鑼鼓與北管戲曲〔參見◓北管音樂〕，他將布袋戲登上電視臺演出的時候，堅持重塑以戲劇人物為主的 *臺語流行歌曲，加上熱門音樂中具有現代節奏感的律動，以歌曲帶動人物的靈魂，成為戲紅、人紅、歌紅的電視布袋戲盛世，一度創下當時臺灣電視節目 97% 的高收視率；加上流行歌的時代元素，強化音樂聲光效果的審美觀，透過電視傳播媒體的影響力，使布袋戲流行歌曲成為民間傳承語言、流行文化及戲曲的重要代表。80 年代後，✚霹靂自建攝影棚，轉戰錄影帶界，進一步將布袋戲奠定成為臺灣偶戲的庶民生活文化；第四代黃文章（強華）與弟弟黃文擇被戲迷封為「十車書」與「八音才子」，兄弟聯手打造霹靂布袋戲，創造素還真角色及朝公司化經營等，並將偶戲拍成 3D 電影數位化、國際化及 IP 多元化為營運方針；第五代黃亮勛及黃政嘉兄妹則致力於創新改革，跨入國際 NFT 市場，將角色

IP推上國際舞臺，想要讓布袋戲跟上網路媒體時代，走入當代年輕人的生活，以新的載體和溝通模式推廣，每年舉辦盛大的粉絲見面會及演唱會，將布袋戲中的江湖俠義精神與現代流行文化接軌，承先啓後延續臺灣偶戲家業，並創造了布袋戲在主流影視音樂重要的一個龐大的市場規模。

　✚霹靂創造臺灣在地文化價值，將偶戲之美推廣至全世界，隨著流行影、視、音行業的視覺及聽覺的變遷，不斷以新的媒體、新的形式、新的載體出現，也延續了臺語歌曲在文言詞彙與原創新意中的當代音樂型態。（熊儒賢撰）

P

pili

霹靂國際多媒體 ●

流行篇

齊豫

（1957.10.17 臺中）
*華語流行歌曲演唱者。臺灣大學（參見●）人類學學士，美國加州大學洛杉磯分校人類學碩士。1978 年以 Joan Baez 的一曲〈Diamond and Rust〉獲得第 2 屆*金韻獎與第 1 屆民謠風的雙料冠軍，同年灌錄了首支單曲〈鄉間小路〉，收錄在《民謠風》第二輯中，成為齊豫在臺灣流行歌壇初試啼聲之作。1979 年與李泰祥（參見●）合作，其中由李泰祥編寫的〈春天的故事〉以合輯方式收錄在金韻獎專輯中，同年齊豫即推出首張個人專輯《橄欖樹》，該張專輯從作曲、編曲到製作，均由李泰祥一手包辦，其中單曲*〈橄欖樹〉一發行即造成轟動。除主打歌〈橄欖樹〉之外，該張專輯另收錄電影《歡顏》電影主題曲與全部插曲，包括電影同名曲〈歡顏〉、〈走在雨中〉等同樣是相當受歡迎的歌曲，該張專輯因而入選「臺灣流行音樂百張最佳專輯」（臺大人文報社）中的前十名。1982 年推出第二張中文專輯《祝福》，1983 年推出第三張專輯《今年的湖畔會很冷》。1984 年發行第四張中文專輯《有一個人》，獲得該年金鼎獎（參見●）最佳唱片大獎。1985 年齊豫與王新蓮、三毛共同製作了《回聲》專輯，其中與*潘越雲合唱的單曲〈夢田〉，成為中文重唱的代表歌曲。除了中文專輯外，齊豫英文專輯的成績也相當出色，1987

年推出首張英文專輯《Stories》，浪漫唯美的曲風加上齊豫敘事詩般的唱腔，讓該專輯在推出不到一個月時間即寫下 16 萬張的驚人銷售數字，1988 年再推出第二張英文專輯《Whoever Find This, I Love You》，兩張專輯合計在星、馬等華人市場寫下十四白金的銷售成績，成為中文歌手出版英文專輯最高銷售數字，此紀錄迄今仍無人能破。齊豫共出版過七張英文專輯，與其出版的中文專輯可謂等量齊觀。1988 年與弟弟齊秦在臺北綜合體育場舉辦「天使與狼」演唱會，吸引兩萬名歌迷，首開國內藝人舉辦大型演唱會風氣。1997 年推出了個人第七張中文專輯《駱駝、飛魚、鳥》，並於 1998 年獲第 9 屆金曲獎（參見●）最佳國語女演唱人。2002 年在香港紅磡體育館舉辦出道二十三年來首次個人演唱會《音樂難得有奇遇》，2003 年在臺北國際會議中心舉辦在臺灣的首次個人演唱會《回憶那段詩與歌的奇遇》，2004 年在臺北國父紀念館（參見●）舉行了兩場演唱會，正式告別歌壇，並表示將來除了佛教梵文專輯之外，將不會推出任何商業性質的演唱專輯。2004 年發行佛歌專輯《順心──因此更美麗》、《安心──發現了勇氣》、《快樂行──所以變快樂》，2006 年發行《佛心》佛歌專輯。

齊豫為橫跨*校園民歌與 1980 年代*流行歌曲的代表歌手之一，儘管當初踏入歌壇為無心插柳，而今也不再戀棧歌壇，但齊豫與李泰祥合作的四張專輯《橄欖樹》、《祝福》、《你是我所有的回憶》、《有一個人》，至今仍為歌迷所津津樂道。（賴淑惠整理）資料來源：105

〈恰似你的溫柔〉

發表於 1980 年的著名歌曲，由*梁弘志作詞、作曲，*蔡琴演唱發表，梁弘志和蔡琴從此一炮而紅【參見 1980 流行歌曲】。〈恰似你的溫柔〉是梁弘志念世界新聞專科學校（今世新大學）時創作的歌曲，在校園由他自己唱開來後，便成為同學心中的「世新校歌」。當時大學生流行民歌運動，●世新舉辦一個「民謠風」比賽，很多人報名唱他的歌，梁弘志唱完後，換

到⁺實踐家專〔參見●實踐大學〕的蔡琴唱時，梁弘志覺得給蔡琴演唱最適合不過了，雖然比賽蔡琴僅得第四名，但出唱片後得獎無數。後來此曲也被鄭怡、南方二重唱等歌手演唱過。（賴淑惠整理）

歌詞：

> 某年某月的某一天　就像一張破碎的臉
> 難以開口道再見　就讓一切走遠　這不是
> 件容易的事　我們卻都沒有哭泣　讓它淡
> 淡的來　讓它好好的去　到如今年復一年
> 我不能停止懷念　懷念你　懷念從前　但
> 願那海風再起　只為那浪花的手　恰似你
> 的溫柔

〈祈禱〉

原曲是日本京都郊外竹田鄉下貧窮人家揹著孩子唱的子守唄（搖籃歌）。在明治、大正時代流傳的歌詞大意為：「貧窮人家的女孩出外工作，幫傭帶小孩，嚴多寒冷，嬰兒又愛哭，非常辛苦，希望中元節趕快到，可以回家跟親人團聚。」

1970 年代這首歌被日本的青鳥合唱團演唱，但卻隨即遭到禁播，原因是歌詞中的鄉下地名指的是「被差別的部落」，這是封建時代身分地位最下層的人所聚集的地區。因為涉及人權歧視，早在明治 4 年（1871）就解除了法令。未料到近代還是有這種人權歧視的問題存在，竹田的搖籃曲被懷疑是這種差別部落所產生的曲子，被官方列為「要注意歌謠曲」。

日本全國各地都有子守唄，這一首鄉野小調會變成全國性的歌曲，乃因美國電影《東京假期》（Seven Nights in Japen）採用為插曲之故，電影描述服務於海軍的英國王子，隨船至日本，他微服出遊，登上一部遊覽車，美麗的導遊小姐在車上唱出這首動人心弦的民謠，讓王子一見鍾情。旋律隨著電影傳遍全世界，和〈櫻花〉一樣，成為外國人最熟知的日本代表歌曲。

1972 年 2 月，臺灣旅日影、視、歌三棲明星、版畫家 *翁倩玉，在家中聆賞這首日語歌謠，父親 *翁炳榮心有所感，就填上全新的歌詞〈祈禱〉，中文與日文子守唄完全不同，卻把父母對子女的小愛，擴大成對世界、對人類的大愛，歌詞意境已經超越日文原詞，很值得再譯成日文，讓日本人認識臺灣人移植而昇華的創意〔參見 1970 流行歌曲〕。此曲旋律簡單而動聽，和一般日本民謠大不同的是，它不是日本式五聲音階 do mi fa la si，而是中國式的五聲音階 do re mi so la，或許這樣，更獲華人青睞。填詞傑作〈祈禱〉誕生後，經由翁倩玉典雅婉約的溫情美聲，透過甫開播的⁺中視音樂節目，傳唱寶島，再傳至中國及全球華人地區。（劉美蓮撰）

歌詞：

> 讓我們敲希望的鐘啊　多少祈禱在心中
> 讓大家看不到失敗　教成功永遠在　讓地
> 球忘記了轉動啊　四季少了夏秋冬　讓宇
> 宙關不了天窗　教太陽不西衝　讓歡喜代
> 替了哀愁啊　微笑不會再害羞　讓時光懂
> 得去倒流　教青春不開溜　讓貧窮開始去
> 逃亡啊　快樂健康留四方　讓世界找不到
> 黑暗　幸福像花開放

茄子蛋

2012 年成軍，現由主唱兼鍵盤手阿斌（黃奇斌）、吉他手阿德（謝耀德）以及阿任（蔡鎧任）所組成。其創作曲風以臺式藍調搖滾〔參見搖滾樂〕作為基礎，輔以長篇吉他獨奏、Fusion、迷幻搖滾、聲音實驗等不同元素混搭，歌詞題材幽默與溫情兼具，讓他們的音樂作品受到不同世代的聽眾所喜愛。2017 年推出首張專輯《卡通人物》，便一舉入圍第 29 屆金曲獎（參見●）年度專輯獎、最佳臺語專輯獎、最佳樂團及最佳新人獎四項大獎，最終奪下最佳新人獎與最佳臺語專輯獎。代表作〈浪子回頭〉、〈浪流連〉MV 在 YouTube 更累積了破億的瀏覽人次，成為樂團創作在數位串流的重要影響力，後者亦入圍第 30 屆金曲獎年度歌曲獎。2022 年，茄子蛋以一首電影主題曲〈愛情你比我想的閣較偉大〉榮獲第 33 屆金曲獎年度歌曲獎。（戴居撰）

〈情字這條路〉

*臺語流行歌曲，創作於 1987 年初，*慎芝作詞、鄭華娟作曲，乃是慎芝為*潘越雲的聲音所寫，第二年由當時如日中天的*滾石唱片*李宗盛策劃，發行了這張✛滾石和潘越雲合作

《情字這條路》唱片封面

的第一張臺語唱片〔參見 1980 流行歌曲〕。這張集結了唱片和藝文界菁英詞曲人的專輯、及主打歌的出現，打破當時一般年輕人對臺語流行歌曲所謂悲嘆或煙酒情調的印象，專輯還收錄了詹澈作詞、鄭華娟作曲的〈阮的環境〉，吳念真作詞、*陳揚作曲的*〈桂花巷〉、〈若我輕輕叫著你的名〉等。打造出另一種明亮愉悅而又輕俏婉約的風情，銷售與口碑均大好。「那會那會同款 情字這條路 給你走著輕鬆 我走著艱苦」慎芝和鄭華娟別開生面的合作和詞曲的表達方式，使得這首〈情字這條路〉成為臺語情歌的新里程碑。後來也有不少歌手如黃乙玲、孫淑媚的翻唱，並曾改編為謝長廷的*競選歌曲：〈政治這條路〉，由*角頭唱片發行。（汪其楣、黃冠熹合撰）

歌詞：

那會那會同款 情字這條路 給你走著輕
鬆 我走著艱苦 那會那會同款 情字這
條路 你攏滿面春風 我攏在淋雨 不願
承認心內思慕 暝暝等著你的腳步 不願
承認阮的愛你是錯誤 不願後悔何必當初
那會那會走來 情字這條路 默默跟你來
此 望你偍照顧 那會那會走來 情字這
條路 回過頭才知影 歹走的路途 不願
承認未偍幸福 暝暝唸著愛的歌譜 不願
承認前途茫茫看無路 不願提起消息攏無

青山

（1945 浙江）

*華語流行歌曲演唱者。本名張鐵嶽，浙江人，父親為軍人。青山六個月大的時候，正逢抗日

戰爭勝利，一家人隨父親到了臺灣，從此在此生根茁壯。青山生長在一個保守的家庭，他從小就喜歡唱歌，但家人從不鼓勵他朝這方面發展，希望他努力讀書，進大學深造。高中時進入臺灣省立臺北商業學校（今國立臺北商業技術學院）夜間部就讀，白天在陸軍供應部打工。臺北商業職業學校因是職業學校，音樂課只是點綴性質，但音樂老師聽了他演唱〈偶然〉，認為是可造之材，所以免費收他為徒，教他聲樂，同時也練習鋼琴。青山非常認真的學習了四年。高職畢業，他報考臺灣藝術專科學校〔參見 ⬛ 臺灣藝術大學〕音樂科，可惜未如願，於是放棄正統音樂，改學流行歌曲，並以〈我想忘了你〉、〈夏日戀情〉成為林福裕（參見 ⬛）領導的*幸福男聲合唱團團員，其間灌錄了好幾張唱片，還參加正聲廣播電臺「我為你歌唱」現場節目演唱。當時國內的娛樂事業開始起飛，極需要歌藝出色的藝人，青山穩健的臺風，很快就受到歌壇的重視。不久，他進入軍中服役，被借調到憲光✛藝工隊〔參見 ⬛ 國防部藝術工作總隊〕，經常到全臺營區演出，歌藝水準日益提升。退伍後，加盟*麗歌唱片，並被介紹到✛臺視*「群星會」演出。青山的歌聲厚實，再加上身材高大挺拔，很得*慎芝賞識，並為他填寫許多歌詞，包括〈淚的小花〉、〈淚的小雨〉、〈情難守〉、〈昨夜夢醒時〉，都很叫座。另外，還安排他與婉曲在「群星會」搭檔演出，成為大眾矚目的歌唱情侶。青山當紅時，經常到國外演唱，香港、新加坡、印尼、馬來西亞支持他的歌迷甚多，成名曲〈淚的小花〉、〈情難守〉、〈尋夢園〉是海外華人最愛點唱的歌曲，每場必唱；同時還拍了《歌王歌后》、《癡心的人》等影片。青山在✛麗歌灌了十張唱片，之後轉入*海山唱片，再回到✛麗歌。演唱超過四十年，至今仍對流行音樂熱情不減。（張夢瑞撰）參考資料：31

邱蘭芬

（1953 南投水里）

流行歌曲演唱者。籍貫爲吉林省長春市。喜愛音樂的邱蘭芬從小就常參加歌唱比賽；八歲時獲得臺中市中聲電臺歌唱比賽亞軍，與臺中市正聲電臺歌唱比賽兒童組總冠軍，從而踏入歌壇，灌錄〈娶新娘〉、〈小歌迷〉、〈春宵夢〉等歌曲，並以〈春宵舞伴〉一曲連續獲得全臺38家電臺聯合推選之十六歌星和十大歌曲七週冠軍。1971年，演唱臺語〈苦海女神龍〉布袋戲（參見）主題曲，更造成轟動。人氣竄升的邱蘭芬不但在⊕臺視*「群星會」受到矚目，更演唱電視連續劇主題曲。1981年告別歌壇旅居國外。1988年曾回國灌錄演唱二十週年紀念專輯。

專輯：《幸福花園》、《臺語懷念老歌17》及《臺語老歌珍藏10》。歌曲：〈春宵舞伴〉、〈苦海女神龍〉、〈港都戀歌〉、〈春風歌聲〉、〈咱二人的約會〉、〈走馬燈〉、〈淡水暮色〉、〈人道〉、〈送出帆‧香港戀情〉、〈春花夢露〉、〈滿山春色〉、〈無聊人生〉、〈桃花鄉〉等。（陳麗琦整理）參考資料：105

〈秋蟬〉

1980年代紅極一時的*校園民歌，由李子恆作詞、作曲，是創作者於當兵時期所譜寫的歌曲，此曲在1980年獲得金鼎獎（參見）最佳作曲獎，最早由*金韻獎第3屆優勝歌手徐曉菁（1958-）、楊芳儀（1957-）二重唱演唱此曲。歌詞的書寫充分表現出校園民歌時期特有的風光景致與之詩意描繪；優美的旋律在二重唱輕柔的和聲中，更顯秋意的動人。因此曲的清新脫俗，不僅在1980年代後，於中國廣受歡迎，更於1984年首度被編入《國民中學音樂科教科書》第二冊（國立編譯館）中，成爲青年學子皆會唱的歌曲〔參見1970流行歌曲〕。（徐玫玲撰）

歌詞：

聽我把春水叫寒　看我把綠葉催黃　誰道秋下一心愁　煙波林野意幽幽　花落紅花落紅　紅了楓紅了楓　展翅任翔雙羽燕　我這薄衣過得殘冬　總歸是秋天（總歸是秋天）　春走了夏也去秋意濃　秋去冬來美景不再　莫教好春逝匆匆　莫教好春逝匆匆

邱晨

（1949.7.6 臺中東勢—2022.3.24 臺中沙鹿）

本名邱憲榮，詞曲創作者、創作歌手、丘丘合唱團創團吉他手、臺灣報導音樂專輯製作人。

邱晨於高中時期受到英國的Beatles（披頭四合唱團）影響，開始自學吉他，因熱愛搖滾音樂【參見搖滾樂】，開始摸索創作，大學時期逢「校園歌曲」浪潮，創作多首知名的歌曲，代表作包括〈小茉莉〉、〈風告訴我〉、〈看我！聽我！〉，成爲1980年代著名的創作音樂人。後因不想耽溺於校園歌曲的清新風格，也反對「*校園民歌」一詞，他認爲這些來自校園的原創作品，不能代表「民歌」之意涵，因爲「民歌」是源於民間歌曲經過時間橫向與縱軸的淬鍊才能稱之，因此決定加盟*四海唱片發表個人專輯《邱晨的季節》，專輯中以唐朝詩人王維詩作譜曲、由潘麗莉演唱的歌曲〈相思〉獲得金鼎獎（參見）作曲獎。

1981年，邱晨籌組搖滾曲風的樂團「丘丘合唱團」紅極一時，並創作*〈就在今夜〉、〈爲何夢見他〉、〈河堤上的傻瓜〉等代表作品，也讓搖滾樂成爲流行音樂市場上更爲樂迷接受的曲風，捧紅了主唱金智娟（藝名：娃娃），其後邱晨由於與唱片公司理念不合，發行第一張專輯之後，旋即離開丘丘合唱團。

邱晨離開丘丘合唱團之後，轉而開始關注社會議題。1986年，邱晨聲援犯下殺人案件的鄒族青年湯英伸，並自資發行「報導音樂」概念的專輯《特富野》，專輯部分歌詞採用了湯英伸本人的文字，部分則是採用了鄒族民謠。這張專輯的出版初衷是以歌聲呼籲政府當局以民意之聲「槍下留人」，是臺灣第一張以社會公義、報導音樂爲主體的作品。同年，臺灣民主進步黨成立，邱晨與邱垂貞共同製作了民進黨黨旗歌〈綠色旗升上天〉；1989年，邱晨參與策劃客家人第一次「還我母語運動」，並擔任

還我母語大遊行執行長。1990 年，邱晨返回家鄉東勢定居，自此開啟一系列的客語歌曲創作。

邱晨的音樂職志是做一名「亞洲最老的搖滾人」，終生與吉他相伴，晚年歲月仍堅持創作不輟。2022 年 3 月 24 日因肝硬化病逝於故里，享年七十二歲。同年，獲得第 33 屆金曲獎（參見❸）特別貢獻獎及*行政院客家委員會頒贈褒揚狀，以追思與表揚其一生貢獻。（熊儒賢撰）

流行篇
●「群星會」
●〈群星頌〉

Q
qunxinghui

「群星會」

由*慎芝製作、*關華石音樂指導的✚臺視「群星會」，從 1962 年 10 月 10 日✚臺視開播起播出，到 1977 年 2 月停播，這個在✚臺視播出十五年的歌唱節目，共播出 1,283 集，是✚臺視最受歡迎的歌唱節目。初期「群星會」以黑白錄影方式，每星期三晚間 9:15 到 9:45，星期六中午 12:30 到 13:00，每週播出兩次，主要邀請影歌星演唱華語歌曲，中間並穿插訪問及舞蹈。為加強節目內容，慎芝邀請作曲者撰寫新曲，在節目中發表，同時灌錄唱片，推動華語歌曲不餘遺力。1969 年 12 月 7 日，「群星會」改為彩色播出，亦是✚臺視第一個以彩色播出的節目。1974 年 3 月，改為一半錄影，一半現場演唱。「群星會」是一個純粹的*流行歌曲節目，由於慎芝要求嚴格，因此在選擇歌星方面十分謹慎，希望每個上臺的演唱者都能達到「色藝雙全」的地步。關華石負責歌藝指導，

民國五十八年十二月七日「群星會」
成為我國第一個彩色現場試播節目，
第一位在彩色現場節目表演的歌星
為白嘉莉小姐，演唱歌曲是
「臉上的一朵玫瑰」。

表達台灣的表情
台視最用感情

慎芝則去發掘人才，最後再經慎芝的調教，於歌星儀態、氣質上大費心思，舉凡其髮型、服飾、首飾，甚至鞋子都有嚴格要求，並花費許多時間替歌星們選購衣著。慎芝熱心地幫助他們，讓歌星出現在螢光幕上，立刻就能給人一個極佳的印象。

慎芝始終抱著珍惜人才的原則，同時挖掘新人。多年來，數不清的新舊藝人出現在「群星會」，早期的*紫薇、敏華、雪華、霜華、*美黛、李小梅、張清真、憶如、趙莉莉，接著有*謝雷、*張琪、*青山、夏心、*余天、秦蜜、楊小萍、*冉肖玲，然後是婉曲、孔蘭薰、*白嘉莉、*吳靜嫻、*鄧麗君、*姚蘇蓉、王慧蓮、張明麗，之後又有趙曉君、閰荷婷、*包娜娜、*崔苔菁等著名歌星，「群星會」不僅在 1960 至 1970 年代成為培養國內歌星最大的搖籃，同時也形成華語歌壇一股強有力的隊伍。

「群星會」不僅聞名國內，也知名於海外；1973 年 2 月，「群星會」每週六晚上十點在紐約第 47 號頻道播出，9 月，舊金山第 20 號頻道也可以看到此節目，許多歌星出國演唱，都以在「群星會」節目演唱為號召。1966 年起，不少出現在「群星會」的歌星紛紛赴東南亞各地演唱，受到當地民眾熱烈的歡迎，臺灣流行歌曲也在此時大量輸往東南亞國家。（張夢瑞撰）

〈群星頌〉

華語歌曲。由*慎芝作詞、作曲，1963 年 4 月定為*「群星會」電視節目的主題曲。（編輯室）

參考資料：103

歌詞：

　群星在天空閃耀　百花在地上開放　我們有美麗幻想　為什麼不來齊歡唱　我們也願星辰一樣　把歡樂散播你的身旁　我們也願像花一樣　使你的人生更芬芳　朋友們快來歌唱　讓人間充滿新希望

R

冉肖玲

（1949.10.8）

左：楊小萍、右：冉肖玲。

*華語流行歌曲演唱者。原籍四川，臺北育達初級商業學校畢業，父親早逝，母親撫養七個孩子長大，姊冉香玲、妹冉巧玲都很能唱歌，皆外出演唱貼補家用。冉肖玲曾加入陸光話劇隊，十八歲就能唱白光的老歌，在校內外晚會中嶄露頭角，聲音低沉帶著磁性，一首〈醉在你懷中〉受到影壇前輩王豪的激賞，到晚會的後臺找她，鼓勵她向歌唱老師學藝，並推薦至*慎芝、*關華石的門下。1965年冉肖玲在*「群星會」中成爲甚受歡迎的歌星。除了〈秋夜〉、〈多客氣〉，慎芝還特地爲她寫詞，並請曾仲影爲她譜寫〈藍色的夢〉，更展示了她個人歌藝的特質。她曾帶著「臺灣白光」的外號多次赴香港、新加坡、美國演出；並與邵佩瑜、*崔苔菁參加中華民國歐洲友好訪問團，巡迴十幾個城市演唱。冉肖玲也曾主持「金玉滿堂」、「歌唱家庭」、「喜相逢」等歌唱綜藝節目；在港臺兩地演過電視、電影，結婚後因家庭淡出歌壇，仍受歌迷懷念。而結束婚姻後從事美容工作自力維生。業餘讀詩詞古書外，亦拜師勤練書法，曾數度在香港、臺灣、加拿大舉辦個人書法展。近十幾年來，常隻身前往老人院、育幼院、療養院等慈善機構做義工，爲老人、孤兒、患者歌唱，慰撫弱勢者心靈。兒女亦從事演藝相關行業：女兒應佩珊爲音樂製作，兒子應昌佑爲香港發片歌手。（汪其楣、黃冠熹合撰）參考資料：8

饒舌音樂

帶有韻律感和押韻技法的說話唸唱技法。若稱嘻哈〔參見嘻哈音樂〕爲一種音樂曲風，普遍會將饒舌定義爲歸屬於嘻哈範疇之下的歌唱表現形式。自朱頭皮〔參見朱約信〕以臺語唸歌創造本地饒舌之基本雛形，後繼之MC Hot Dog、大支仍持續摸索中文饒舌的可能性。直至2003年宋岳庭〈Life's a Struggle〉一曲，成爲臺灣首支以全曲雙字押韻的饒舌單曲。若以創作主題觀之，臺中「TTM麻煩製造者」奠基了臺灣匪幫饒舌；由大支發起之「人人有功練」關注本土社會議題和在地文化傳承；顏社出品的「蛋堡Soft Lipa」則以文青題材擴大饒舌音樂受眾的組成。伴隨網路世代對於海外音樂趨勢脈動的高度掌握，時至今日臺灣饒舌流派已趨多元，包含樂團主唱出身的LEO王奪得第30屆金曲獎（參見●）最佳國語男歌手獎，饒舌已然成爲華語流行音樂〔參見華語流行歌曲〕之重要元素。（古尚恆撰）

任將達

（1956 基隆）

音樂文化人。業界暱稱「阿達」，臺灣本土音樂文化的先驅。畢業於臺灣大學（參見●）社會學系，父親是韓國人，母親爲日本人。1986年擔任金聲唱片股份有限公司（*寶麗金唱片前身）國外部經理的任將達，與*黑名單工作室的王明輝、*魔岩唱片國外部經理程港輝，以及《聯合報》記者何穎怡，合作編了一本談另類搖滾的雜誌《WZX CLUB》，也就是*《搖滾客音樂雜誌》的前身，同時創立*水晶唱片，代理國外獨立廠牌的地下音樂作品，在校園、Pub、唱片行舉辦唱片欣賞會，介紹英、美興起的各種流派新音樂，並以舉辦演講、出版刊物的方式，透過音樂傳述種族歧視、同性戀、勞動階級等議題。自1987年至1990年連

續舉辦了四屆臺北新音樂節，當初參與者都是大學生，並不受媒體重視，但卻成為黑名單工作室、*陳明章、葉樹茵、*林強、史辰蘭、*伍佰、趙一豪等人初次亮相的地方，構成了臺灣1990年代初新音樂的重心。

獲獎紀錄：

1993年監製之出版品《戀戀風塵》電影原聲片獲第5屆金曲獎（參見●）最佳演奏專輯獎、最佳演奏專輯製作人獎以及最佳錄音獎三項獎項。同年監製出版品《戲夢人生》獲比利時法蘭德斯影展最佳配樂獎。1994年監製之出版品再獲第6屆金曲獎最佳方言作詞人獎、最佳錄音獎及最佳演奏製作人獎三項獎項。同年監製之出版品《畫眉》及《臺灣有聲資料庫》，雙獲第19屆金鼎獎（參見●）最佳歌詞獎及團體獎。1998年獲得金曲獎特別貢獻獎。

（賴淑惠整理）資料來源：105

〈阮若打開心內的門窗〉

一、創作於1958年，由*王昶雄作詞、呂泉生（參見●）作曲。1950年6月美國總統杜魯門下令第七艦隊協防臺灣，同時於1951-1965年間，臺灣每年都接受美方龐大金額的援助，解除經濟危機。此時臺灣正由農業社會踏入工業社會，許多鄉村青年離開純樸的家園、心愛的父母、妻子到都市開創新天地，追尋美好的未來。這首〈阮若打開心內的門窗〉，充分描述出了這些出外人的心情。這首歌以四段歌詞鋪陳出懷鄉、懷人的心境，詞曲典雅，一直到今天仍廣受民眾的喜愛，不管處境如何孤單，只要打開「心窗」，美景就在我們面前，帶來安慰和鼓勵。王昶雄是日治時期少數臺灣文學家之一，自小就特別愛護鄉土，詩詞作品字裡行間自然流露出對鄉土的關愛，對社會批判的真情，適時貼切地反映社會現象，加上呂泉生優美的音樂旋律，使這首曲子廣受喜愛。近年來許多大型戶外活動結束前，常以全場合唱此曲的方式來鼓勵、讚美、溝通彼此的信心和友誼，是一首涵意深遠的歌謠。

二、另有一首同名歌曲，為郭芝苑（參見●）在1998年所創作，收錄於《郭芝苑臺語歌曲集（獨唱、合唱）》（2003，臺中沙鹿：靜宜大學人文中心）。

（陳郁秀撰）參考資料：38

歌詞：

阮若打開心內的門　就會看見五彩的春光
雖然春天無久長　總會暫時消阮滿腹辛酸
春光春光今何在　望你永遠在阮心內　阮
若打開心內的門　就會看見五彩的春光
阮若打開心內的窗　就會看見心愛彼的人
雖然人去樓也空　總會暫時給阮心頭輕鬆
所愛的人今何在　望你永遠在阮心內　阮
若打開心內的窗　就會看見心愛彼的人
阮若打開心內的門　就會看見故鄉的田園
雖然路途千里遠　總會暫時給阮思念想要
返　故鄉故鄉今何在　望你永遠在阮心內
阮若打開心內的門　就會看見故鄉的田園
阮若打開心內的窗　就會看見青春的美夢
雖然前途無希望　總會暫時消阮滿腹怨嘆
青春美夢今何在　望你永遠在阮心內　阮
若打開心內的窗　就會看見青春的美夢

S

桑布伊

（1977.11.15）

全名桑布伊‧卡達德邦‧瑪法琉（卑南語：Sangpuy Katatepan Mavaliyw），漢名盧皆興，生於 1977 年，出身臺東卡大地布卡達德邦氏族瑪法琉家族的卑南族歌手。從小生活在部落中，時常聽部落耆老講述傳說故事、吟唱祖先歌謠，所以有人說：「他的歌聲擁有部落老人腔調。」桑布伊擅長演奏原住民傳統樂器〔參見●原住民樂器〕，更向長老習得製作樂器的方法，如鼻笛（參見●）、木笛、口簧琴（參見●）等。

1999 年九二一大地震後，桑布伊加入飛魚雲豹音樂工團〔參見原住民流行音樂史〕，與 *胡德夫、陳主惠、北原山貓主唱陳明仁〔參見原住民流行音樂史〕等共同錄製專輯。之後十年間，桑布伊除了參與 *原浪潮音樂節、*流浪之歌音樂節等活動，也開始擔任華語流行歌手 *張惠妹的演唱會和音工作。至今共發行三張個人專輯，其中《路 dalan》獲得 2013 年第 24 屆金曲獎（參見●）最佳原住民語歌手獎，《椏幹 Yaangad》於 2017 年第 28 屆金曲獎榮獲原住民語歌手、年度專輯和最佳演唱錄音專輯三項大獎，2021 年又以《得力量 pulu'em》獲得第 32 屆金曲獎原住民語歌手獎及年度專輯獎。（秘淮軒撰）

山狗大樂團

客語創作樂團。1997 年成立，其團員包括：團長兼主唱兼吉他手顏志文、鋼琴、鍵盤手兼和聲林少英、打擊樂手黃宏一、Bass 手洪鴻祥、管樂手張坤德。於 2003 年將樂團編制擴大到十五人，以小型管弦樂團的方式，呈現不同的面貌；2004 年更組成「跨界樂集」，結合了古典音樂家，將客家傳統的旋律，重新編曲演奏，發行專輯《心的搖籃》，此專輯獲得 2005 年第 16 屆金曲獎（參見●）最佳跨界音樂獎入圍的肯定，並將客家音樂（參見●）推向新的領域。（吳榮順撰）

閃靈

1995 年成立，為一支重金屬樂團，英文名 ChthoniC，是希臘文「陰間神祇」之意，漢語音譯為「閃靈」。2007 年樂團成員如下：主唱兼團長：Freddy（林昶佐）、吉他手：Jesse（劉笙彙）、貝斯手：Doris（葉湘怡）、鍵盤手：CJ（高嘉嶸）、鼓手：Dani（汪子驤）、二胡手：Su-Nung（趙甦農）。

閃靈的音樂風格以西方極端金屬（extreme metal）為主，並融入東方傳統二胡的樂器配置，融合狂野與悲傷的情緒。閃靈成軍以來，共發行《祖靈之流》（1999）、《靈魄之界》（2000，英文版 2001）、《永劫輪迴》（2002）、《賽德克巴萊》（2005，英文版 2006）、《十殿》（2009）、《高砂軍》（2011）、《武德》（2013）、《失竊千年》（2014）、《政治》（2018）九張專輯，其音樂專輯的內容大量以臺灣民間故事，或原住民傳說故事為創作內容，例如《祖靈之流》是描述臺灣先人來臺開墾的故事，這張專輯的歌曲編曲模式，奠定日後創作的路線；《永劫輪迴》是以臺灣民間故事林投姐為描述內容，而《賽德克巴萊》則以霧社事件中，賽德克族領袖莫那魯道對抗日本殖民統治的經過。濃厚的「臺灣」題材也使閃靈創作出與西方金屬樂不同的獨特風格。其所獲得的獎項，亦是非常耀眼：1996 年獲得國立政治大學所舉辦的全國性大專院校音樂比賽「金旋獎」最佳編曲，開始嶄露頭角；1997 年全國大專創作比賽最佳

創作獎、全國熱門音樂大賽亞軍；2003 年以《永劫輪迴》專輯獲金曲獎（參見●）第 14 屆最佳樂團。閃靈亦是臺灣藝人中少數打入國際音樂市場的音樂團體，獲得諸多國際演出邀約及肯定：

2000 年受邀參加日本富士音樂祭，展開東亞巡迴演唱會；2002 年前往美國參加 Metal Meltdown 音樂節，獲評為最佳演出樂團；2002 年 Milwaukee Festival 音樂節，與瑞典名團 Dark Funeral 連袂展開日本巡迴演唱會；2006 年專輯《賽德克巴萊》英文版上市，首週登上 CMJ、FMQB 兩大 Loud Rock 全美排行榜亞軍；2006 年出席紐約林肯中心音樂高峰論壇，為該屆亞洲藝人唯一獲邀；2006 年獲 Revolver 列為 The Band To Watch（最受矚目樂團）之肯定；2007 年獲選為英國 Total Rock 電臺的 A List（首選藝人名單）；2007 年獲選為英國 Alternative Vision 的 Band of the Month（當月樂團）；2007 年獲美國 Ozzfest 活動邀請參加 22 場戶外演唱會，並獲紐約時報樂評肯定為 Ozzfest 2007 年最佳藝人。

閃靈主唱 Freddy 其臺灣獨立的理念，與公開支持的態度，使樂團也成為臺灣少數積極參與這項議題的音樂團體，並推動相關的社會運動，例如 2000 年發起「Say Yes to Taiwan 臺灣魂演唱會」；2003 年爭取到宣傳西藏獨立的「西藏自由音樂會」來臺北舉辦；2007 年 228 六十週年時，推動「正義無敵音樂會」，並將 7 月起展開的跨美歐亞近百場的巡迴演唱會定名為「UNlimited Tour」，藉由國際巡迴演唱會的機會，讓國外樂迷了解臺灣受到聯合國（UN）限制（limit）的現實。閃靈充分顯示 *獨立音樂人的特殊性格，表現 Do-it-yourself 的態度，勇於藉重金屬音樂、戲劇性的張力來表達所欲呈現的音樂概念與社會關懷。（徐玫玲撰）參考資料：77, 98

〈山丘〉

〈山丘〉是華語歌壇知名創作人、製作人、歌手 *李宗盛於 2003 年完成該曲旋律，直到 2013 年才完成作詞，創作期長達十年的單曲【參見 2000 流行歌曲】。李宗盛的作品從 1980 年代至今，經典作品無數，為華語流行歌壇創下影響力與營銷力，為當代重要的指標人物。

李宗盛在五十歲之後，因感知人生「看山不是山、看山又是山」的豁達，遂以這首歌曲傳達自己的心聲。由於歌曲意境深遠，不同於 *流行歌曲通俗的曲風類型，以吉他主奏和弦樂的合奏編曲，呈現出高度的音樂美學作品。

〈山丘〉獲得第 25 屆金曲獎（參見●）最佳年度歌曲、最佳作詞和最佳專輯包裝三項大獎，以及第 14 屆音樂風雲榜最佳作詞人獎、最佳作曲人獎、最佳歌曲製作人獎，成為李宗盛以創作來詮釋音樂人生的代表之作。（編輯室）

〈燒肉粽〉

*臺語流行歌曲，由 *張邱冬松作詞、作曲，發表於二次戰後的 1949 年，歌名原為〈賣肉粽〉。此歌原寫於張邱冬松擔任臺北州立臺北第四高等女學校（戰後因校園殘破，學生人數太少，學生併入●北一女，該校廢校，校址後改建省立臺北高級醫護學校，即今國立臺北護理學院前身）音樂老師時期，某天夜晚正於書桌前處理學生的事務，但卻聽到熟悉的「燒～肉粽，賣燒～肉粽」的叫賣聲，劃破寒冷的冬夜，引發他無限的靈感，遂寫成每句皆是七言的四段歌詞，描寫社會環境處於百業待興的狀態，主人翁腳踏實地、努力向上的積極意義，最後並以「燒～肉粽，賣燒～肉粽」的叫賣聲來結束每段歌詞。1963 年由 *郭金發詮釋演唱，歌者質樸憨厚的形象與低沉渾厚的嗓音，讓人備感親切，再加上曲中「燒肉粽」的叫賣聲，道盡卑微人物的甘苦，引發聽眾熱烈的迴響，自然而然使這首歌從〈賣肉粽〉變成為「燒肉粽」。當時二十歲不到的郭金發，也因這首歌而紅遍歌壇。多年來〈燒肉粽〉訛傳為 *禁歌，其實並非如此。根據郭金發表示，這首歌是可以公開演唱，例如他在林森北路太陽城餐廳登臺時，後臺貼有公文，告知表演人員若演出這首歌，必須說出當時生活困苦的背景，但目前經濟已經改善許多，摩托車取代腳踏車，甚至肉粽都有在店裡銷售等解釋。因怕被誤

導，所以郭金發將第一句「自悲自嘆歹命人」改為「想起細漢真活潑」，讓詞意轉為活潑，就不會被視為消極；但原詞給人的印象，漸被大眾所接受。現在粽子已轉變成「包中」之意，因音似「包粽」，有相當積極且祝賀的意涵。此曲至今仍是大眾所熟悉的歌曲。在 2006 年亞洲運動會中，大會選用此曲的搖滾版，作為中華成棒代表隊的加油音樂，再再證明這首歌深入人心的重大影響力。（徐玫玲撰）

歌詞：

自悲自嘆歹命人　父母本來真疼痛　乎我
讀書幾落冬　出業頭路無半項　暫時來賣
燒肉粽　燒肉粽　燒肉粽　賣燒肉粽
欲做生理真困難　若無本錢做昧動　不正
行為是不通　所以暫時做這款　今著認真
賣肉粽　燒肉粽　燒肉粽　賣燒肉粽
物件一日一日貴　厝內頭嘴這大堆　雙腳
行到欲稱腿　遇著無銷上克虧　認真再賣
燒肉粽　燒肉粽　燒肉粽　賣燒肉粽
欲做大來不敢望　欲做小來又無空　更深
風冷腳手凍　啥人知阮的苦痛　環境迫阮
賣肉粽　燒肉粽　燒肉粽　賣燒肉粽

S.H.E

*華語流行歌曲演唱團體，團員包括 Ella（本名：陳嘉樺）、Selina（本名：任家萱）及 Hebe（本名：田馥甄），身兼華語流行歌手、電視劇演員、電影演員、電視臺節目主持人。團名取自三位成員英文名的首字母。

三人於 2000 年參加宇宙唱片（*華研國際音樂前身）及⊕中視綜藝節目「電視大國民」合辦之選秀比賽，被唱片公司選中，組成團體培訓。

S.H.E 於 2001 年正式出道，發行首張專輯《女生宿舍》即快速竄紅，隔年以此張專輯入圍第 13 屆金曲獎（參見●）最佳新人獎。不同於之前的女子團體強調舞蹈才藝並多主打快板歌曲的策略，S.H.E 演唱歌曲時多會分配各自擅長的音域，展現三位團員的歌唱實力。2003 年以《美麗新世界》獲得第 14 屆金曲獎最佳重唱組合，後來又四度入圍此獎項。

成團以來共舉辦四次大型世界巡迴演唱會，足跡遍及兩岸三地、東南亞、美國、澳洲，並且屢創紀錄，除了是第一組登上臺北小巨蛋開唱的流行音樂女子團體、第一組最早四度在臺北小巨蛋開唱的女團，同時是臺灣唯一三度站上香港紅磡體育館開唱的女團，並創下臺灣團體單次巡演舉辦最多場之紀錄。

2000 年後，實體唱片專輯的銷售量因為 MP3 興起而大幅下滑，為創造更多獲利並延續藝人的演藝生涯，握有 S.H.E 全經紀約的⊕華研音樂除了加快發片速度，也積極將 S.H.E 合體及各別推向電視綜藝圈及電視戲劇圈發展，例如 2005 年共同主演電視劇《真命天女》並發行原聲帶；Ella 以此劇入圍 2006 年第 41 屆金鐘獎（參見●）戲劇類最佳女主角。

2010 年起，S.H.E 進入「單飛不解散」階段，三人各有發展：Hebe 使用本名發片，2021 年獲第 32 屆金曲獎最佳華語女歌手；Selina 往主持和電視劇發展，2010 年在中國上海拍戲意外燒傷，2012 年傷癒復出，隔年入圍第 48 屆金鐘獎最佳綜藝節目主持人獎；Ella 於 2012 年主演兩部電影，同時出版個人迷你專輯。

2018 年，⊕華研音樂宣布與 S.H.E 合約正式到期，雙方後續就團名及歌曲版權之歸屬發生法律爭議。（游弘祺撰）

慎芝

（1928.2.3 臺中東勢─1988.3.19 臺北）

*流行歌曲作詞者、作曲者。本名邱雪梅，中國廣東梅縣人。六歲隨父母遷往江蘇無錫，家庭優渥。三年後，邱父到上海日本人的機構工作，慎芝與母親隨後搬遷，在上海讀小學。慎芝從小對歌唱就有近乎癡迷的熱愛。就讀初中時，開始對中國電影、流行歌曲產生興趣，除大量蒐藏明星的照片外，並隨大人欣賞李香蘭、白光等著名藝人在上海的演唱會。初中畢業後，以「邱雪子」之

名就讀上海日本第一高等學校。該校由日本人掌管，要求甚嚴，慎芝奠下紮實的日文根基，對日後填寫日語歌曲有莫大的幫助。1945年，慎芝以極優異的成績畢業。同年返臺定居，進入布莊擔任會計。1949年底，轉入民聲廣播電臺工作，正式使用「慎芝」這個名字，展開一生從未間斷的流行歌曲耕耘。1950年，慎芝在臺北中山堂〔參見●〕對面的喜臨門西餐廳初次聽到*關華石的小提琴演奏，留下深刻的印象，繼而與對方交往。後與關華石論及婚嫁時，受到家人強烈反對，主要是慎芝當時才二十四歲，關華石已四十歲。慎芝不顧家人反對，毅然嫁給像父親般呵護，像情人般疼惜她的關華石。婚後，關華石發掘她填詞的潛能，鼓勵慎芝朝這方面發揮。1958年，慎芝將一些日本歌曲填上華語歌詞〔參見混血歌曲〕，有〈意難忘〉、〈奇異的晚上〉、〈愛人再會吧〉，由✚歌樂唱片發行。1962年，合眾唱片發行由*美黛演唱，翻自日本歌曲的〈意難忘〉，銷售成績驚人，慎芝因填寫此首歌曲而走紅。日後不少翻自日本的華語歌曲均由她填詞。1962年，夫妻共同在✚臺視製作*「群星會」節目，有聲有色地進行了十五年。二人共嘗艱辛，也共享成果。除了作詞，慎芝開始譜曲，*〈群星頌〉、〈良夜莫錯過〉、〈走進你心田〉、〈何日重逢〉、〈碧海青天夜夜心〉等，是她早年的重要作品。三十年來，慎芝共寫了1,090首歌（包括詞曲）。最高紀錄，每天要寫五、六首歌詞。著名的歌詞有：〈苦酒滿杯〉〔參見謝雷〕、〈情人的黃襯衫〉、〈生命如花籃〉、〈藍色的夢〉、〈我在你左右〉、〈飛快車小姐〉、〈濛濛細雨憶當年〉、〈雨中徘徊〉、〈淚的小花〉、〈月兒像檸檬〉、〈擁有／失落〉、〈我只在乎你〉、〈今夕何夕〉、〈還君明珠〉、*〈情字這條路〉（臺語）、〈玫瑰人生〉（獲得1987年第9屆金嗓獎最佳作詞獎）、〈不讓你有半點愁〉、〈各自辛酸〉。

1982年，慎芝十五歲的兒子突然去世，夫妻各自忍受刻骨銘心的傷痛，相扶相持，隔年5月，關華石也病逝，未曾留下片紙隻字。嘗盡人間辛酸，看破生死離別的慎芝此時寫出〈最後一夜〉（獲1984年第21屆金馬獎最佳電影插曲作詞人獎），由*蔡琴演唱，令人低迴不已。在先生、愛子相繼離她而去，慎芝曾寫下這麼一句話：「在我堅強、光亮的外表下，有著人們見不到的另一個我，我胸膛內，是一顆血肉與淚珠揉捏而成的，傷痕累累的心。」1988年3月19日，慎芝身體突感不適，在家人陪伴下趕往醫院急救，結果搶救不及，猝然過世。她在人間僅僅盤桓了六十個寒暑，留給人們上千首耐人尋味的歌。慎芝寫的歌詞，典雅、婉麗，充滿情懷，把流行歌曲帶入具有詩意的境界，亦是臺灣流行歌曲發展的重要推手之一。（張夢瑞撰）

史擷詠

（1958.3.19臺北－2011.8.22臺北）
作曲家、製作人。為史惟亮〔參見●〕次子。小學開始學習鋼琴，中學時代則隨薛耀武學習長笛，1973年畢業於光仁中學音樂班〔參見●光仁中小學音樂班〕。之後則進入臺灣藝術專科學校〔參見●臺灣藝術大學〕音樂科作曲組隨游昌發修習理論作曲，1978年畢業後服役於陸光✚藝工隊〔參見●國防部藝術工作總隊〕，退伍後進入✚愛波唱片擔任唱片製作人與編曲工作。後來受到永昇電影公司導演陳耀圻提拔，開始從事電影及廣告多媒體音樂的創作。1986年創立浦飛數位影音科技有限公司，帶領年輕工程師、創作人才長期投入與多媒體相關之音樂、音效、錄音技術等研究開發與實務應用，而後更積極投身應用及跨界音樂的展演與教育活動，為各種多媒體藝術相關領域創作許多音樂作品，包括十餘部電影配樂，上百部電視劇、紀錄片，超過十齣舞臺劇，三千支以上廣告配樂（包括麥當勞、青箭口香糖……），✚中廣整點主題音樂、愛樂電臺〔參見●台北愛樂廣播股份有限公司〕開臺音樂等。從電影、電視、紀錄片、CD專輯、多媒體廣告、電玩遊戲甚至嚴肅音樂中的舞劇、歌舞劇，如當代傳奇劇場的《王子復仇記》、太古踏舞團的《生之曼陀羅》、新古典舞團的《黑洞》與《波瀾三重奏》，李行之舞臺劇《雷雨》等大型

劇場音樂作品，也都經常公開發表。可算是音樂創作中跨界及多元化表現最成功的代表性人物之一。曾多次獲得重要獎項，還經常性擔任各大比賽如金馬獎、金曲獎（參見◯）、金鼎獎（參見◯）等評審職務，並曾任教於國立臺灣師範大學（參見◯）、臺南藝術大學（參見◯）、中山大學音樂學系（參見◯），與擔任金馬獎執行委員、教育部中教司藝術生活學科委員等工作。2011年，在指揮臺灣電影交響樂團演出後，因心肌梗塞昏厥在舞臺後，數日後病逝，享年五十三歲。2012年，獲追頒第23屆金曲獎傳統暨藝術音樂類特別貢獻獎。

入圍與獲獎紀錄：

1986年以《唐山過臺灣》獲第23屆金馬獎最佳電影音樂、最佳主題曲。1990年以《滾滾紅塵》獲第27屆金馬獎最佳電影音樂，並入圍第10屆香港電影金像獎最佳電影音樂。1993年以《青春無悔》獲得第30屆金馬獎最佳電影音樂入圍。1995年以《阿爸的情人》入圍第32屆金馬獎最佳電影音樂，並同時入圍比利時根特影展最佳電影音樂。1997年以單元劇《夢土》入圍第32屆金鐘獎（參見◯）音效獎。2003年7月擔任✚公視五週年八點檔大戲《赴宴》全劇音樂創作，並入圍第14屆金曲獎最佳演奏專輯獎和最佳音樂製作人獎。2004年以《詩說情愛》獲第15屆金曲獎最佳跨界專輯獎。2005年以《鐵血三國交響詩》入圍第16屆金曲獎最佳跨界專輯及作曲人獎等四項。2006年《我們都是一家人》主題曲獲第17屆金鐘獎最佳兒童節目歌曲入圍。2006年以✚公視大戲《45度C天空下》連續劇入圍第17屆金鐘獎最佳音效獎。2007年以《精靈手指舞》直笛專輯入圍第18屆金曲獎最佳流行演奏製作人獎。2007年以《夢土──部落之心》獲第18屆金曲獎傳統暨藝術音樂作品類入圍四項，並獲最佳作曲人獎。2009年以音樂專輯《精靈幻想國》入圍第20屆金曲獎最佳兒童音樂專輯獎，以《精靈幻想國──海洋之星》入圍第20屆金曲獎最佳編曲人獎。2010年以紀錄片《目送1949──龍應台的探索》榮獲第45屆金鐘獎音效獎。2011年以✚公視單元劇《瑰寶1949》榮獲第46屆金鐘獎音效獎。2012年追頒第23屆金曲獎傳統暨藝術音樂類特別貢獻獎。（賴淑惠整理）資料來源：93, 105, 108

施孝榮

（1959.7.6屏東泰武佳平村）

*校園民歌手。祖母與母親皆是排灣族。兩歲移居屏東縣霧臺鄉霧臺村。受公務員父親喜愛唱歌的影響，就讀省立屏東高級中學時，開始接觸吉他，後畢業於屏東高級工業職業學校。因參加第2屆世界盃國術錦標賽輕乙級獲得冠軍，而保送臺灣師範大學（參見◯）體育學系。1978年，大一暑假參加校內的歌唱演出，表現優異，隔年參加*新格唱片所舉辦的第3屆*金韻獎（1979）比賽，獲選為優勝，灌錄金韻獎第五輯中的〈歸人沙城〉（陳輝雄詞、曲）與第八輯中的〈易水寒〉（靳鐵章詞、曲）、〈沙城歲月〉（陳輝雄詞、曲），其渾厚嘹亮的嗓音，配合著歌曲的韻味，相當凸顯他獨特的演唱詮釋。1981年出版第一張專輯《拜訪春天》，獲得金鼎獎（參見◯）唱片最佳演唱獎；1982年開始陸續出版專輯《俠客》、《千年之旅》與《你的眼睛》。之後在✚上揚唱片（參見◯）灌錄《來去之間》與《現在的我》兩張專輯後，1988年辭去國中體育老師之教職。1990年代起，不僅從事電影軍教片的演出，更致力於音樂製作，例如南方二重唱、與*王夢麟、趙樹海和黃大城三人合組的「MIB」之唱片專輯。2000年成立了Sigma工作室，除了福音詩歌的創作之外，並將許多聖經經文譜寫成曲，並且擔任編曲、製作。希望經由詩歌的有聲出版，傳揚對基督的信仰，並分享生命中的喜樂與平安。從校園民歌手至今，施孝榮在音樂上所做的演唱、編曲、創作與製作等多方嘗試和傑出才能，是他至今仍活躍於音樂界的重要原因。（徐玫玲撰）

《時代迴音：
記憶中的臺灣流行音樂》

2015 年發行的書籍，由樂評人李明璁統籌企劃。全書分為「物件、事件、地標、人物」四大主題，輔以 150 幀珍貴照片，引人走入臺灣流行音樂〔參見流行歌曲〕的不同現場，窺看橫跨一世紀的盛世變貌。書中回顧從黑膠、卡帶、CD、MP3 到數位串流的音樂載體演進史，綜觀臺灣流行音樂的聽歌場域是如何從露天歌場〔參見歌廳〕、唱片行、*歌廳、*紅包場、中華體育館一路轉變到今日的臺北小巨蛋等，並探討這些事物變遷是如何影響臺灣流行音樂的聆聽文化。(祕淮軒撰)

時局歌曲

此名詞源自於日本，尤其是從 1931 年滿洲事件之後，日本軍隊入侵中國而掀起一片新愛國歌曲風潮。1932 年日軍進軍中國上海而引發戰爭，其中在上海附近的廟行鎮有三位士兵陣亡，被日本政府譽為「爆彈三勇士」，由各家唱片公司發行「愛國歌曲」，引發風潮，隨著戰爭的日益激烈，各式各樣的歌曲產生，並以「愛國流行歌」、「國民歌」、「時局歌」等名義出版〔參見愛國歌曲〕。

最引人注目的當是在 1937 年 7 月 7 日中日戰爭爆發，日本全國為因應此一大規模戰爭，發起國民精神總動員運動。9 月，由內閣情報部主導企劃製作〈愛國行進曲〉，並向各界邀募歌詞，第一名者可獲得壹仟元賞金，這筆錢在當時大約是一個小學老師三年的薪水總和，而在募集規則上，規定歌詞必須符合日本現實局勢、帝國之理想及國民精神之振興等要件，以供平時及戰時男女老幼都能演唱為佳。就在高額獎金的誘引下，共有 57,578 人投稿參與，最後由森川幸雄作詞、瀨戶口藤吉作曲的〈愛國行進曲〉獲得第一名，而在 1938 年 1 月，各唱片公司紛紛出版〈愛國行進曲〉之演唱及演奏曲唱片，總計有 20 多種，而在各公司響應國策下，〈愛國行進曲〉成為有史以來日本唱片銷售量最多的歌曲，販賣唱片總數超過 100 萬張以上，後來甚至還由➕勝利唱片出版了滿洲語版，銷售於中國的東北地區。

就在〈愛國行進曲〉引發風潮之後，各式各樣的軍歌唱片及時局唱片紛紛出籠，而臺灣也受到日本本國的影響，由官方主導來開始募集時局歌曲，首先是在 1938 年 1 月間，臺中州（今臺中市、彰化縣、南投縣一帶）自行編寫〈皇軍を讚ふる歌〉及〈島の總動員〉兩首歌詞，由日本 *古倫美亞唱片公司的作曲家來製曲，並加以發售；1938 年 5 月間，臺灣國民精神總動員本部也因襲〈愛國行進曲〉的方式，在臺灣募集〈台灣行進曲〉，獲選第一名者有 500 元獎金，結果有 301 人投稿，最後由住在新竹州竹南庄（今苗栗縣竹南鎮）的臺籍人士陳炎興獲得首獎，而各唱片公司也仿照〈愛國行進曲〉模式，紛紛將〈台灣行進曲〉灌錄唱片來發售，於當年 9 月 3 日上午，各大唱片公司人員一百多人先在臺北市舉辦發表會遊行，晚間即在臺北公會堂〔參見●臺北中山堂〕召開唱片發表會。在〈台灣行進曲〉發表之後，臺灣各州廳也紛紛展開募集歌詞活動，希望能仿效此一作法來達到振奮人心的功效，而這些募集的歌詞，都交由唱片公司灌錄成唱片來發售。較為人所知的有新創作的歌曲，例如 *鄧雨賢以「唐崎夜雨」為名所寫的 *〈鄉土部隊的來信〉（日文歌名：鄉土部隊の勇士から）、*〈月昇鼓浪嶼〉（日文歌名：月のコロンス），亦有將 *臺語流行歌曲重新填寫具鼓舞戰爭意識的歌曲，例如鄧雨賢之 *〈雨夜花〉改填為〈榮譽的軍夫〉。(林良哲撰)

〈失業兄弟〉

日治時期 *臺語流行歌曲，原名〈街頭的流浪〉，由守真作詞，周玉當作曲，*泰平唱片於 1934 年 12 月發行。由於歌詞內容反映出二次大戰期間景氣蕭條、民生凋敝，生意越來越差，以至於主人翁被老闆解職失業的告白。發行後，即受到社會大眾相當大的回響，因而引起臺灣總督府的不滿，遂下令查禁，成為日治時期最早被禁唱的 *流行歌曲。此後，唱片業界戒慎恐懼，不再發行有關社會寫實的歌曲，也使得日治時期的臺語流行歌曲絕大多數為具

安全性的愛情題材，以免再遭禁售，影響公司利益【參見禁歌】。(徐玫玲撰) 參考資料：17

歌詞：

景氣一日一日歹 生理一日一日害 頭家
無趁錢 返來食家己 唉唷 唉唷 無頭
路的兄弟 有心做牛拖土犁 只驚兄弟這
歹過 好天無塊睡 歹天無塊去 唉唷
唉唷 無頭路的兄弟 不是逐家歹八字
著恨天公無公平 日時遊街去 暝時店路
邊 唉唷 唉唷 無頭路的兄弟

〈收酒矸〉

1947 或 1948 年由 *張邱多松譜曲作詞的 *臺語流行歌曲。戰後初期，受當時擔任臺灣廣播電臺（中國廣播公司前身）演藝股長的 *呂泉生之鼓勵，創作〈收酒矸〉，貼切反應當時社會處於戰後百業蕭條的狀況下，一位少年刻苦勤奮的精神。歌詞共分三段，每段結束時，皆配合曲調，引用當時人人熟悉的收購破銅爛鐵之叫賣聲，讓人備感親切。歌曲完成後，交給呂泉生，由學生陳清風演唱，並於電臺播出，成為廣受歡迎的寫實歌曲。1949 年春，張邱多松於中山堂舉行「張邱多松臺灣民謠發表會」，會中〈收酒矸〉的演出最為引發共鳴。這首歌曲曾被中共利用來宣傳臺灣人民在國民黨統治下，生活困苦，因此在這段時間被當時的臺北市教育局長黃啓端所禁唱，而成為 *禁歌，但後經由游彌堅（參見●）的默可，仍可於電臺播出。1982 年，*侯德健為電影《搭錯車》譜寫〈酒矸倘賣無〉，引用〈收酒矸〉之旋律，才使這首歌又再度引起注意。(徐玫玲撰) 參考資料：74

歌詞：

阮是十三囡仔丹 自小父母就真窮 為著
生活不敢懶 每日出去收酒矸 有酒矸通
賣否 歹銅仔 舊錫 簿仔紙通賣否
每日透早就出門 家家戶戶去加問 為著
打拼顧三當 不驚路頭怎樣起 有酒矸通
賣否 歹銅仔 舊錫 簿仔紙通賣否
頂日去逛太平通 今日就行大龍峒 為著
生活會妥當 不驚大雨俗大風 有酒矸通

賣否 歹銅仔 舊錫 簿仔紙通賣否

水晶唱片（流行音樂）

若說臺灣 *流行音樂的發展，是一部不同族群音樂傳統的接受與創新歷史，那麼戰後華語流行音樂【參見華語流行歌曲】產業化的軌跡，便是在特殊的政治／文化框架下漸漸形成。在 1980 年代由 *滾石唱片、*飛碟唱片等本土公司所成立的新興唱片工業以前，臺灣的流行音樂產業，酷似從家庭手工業過渡到小商品生產。

1986 年由程港輝及 *任將達成立的⊕水晶唱片，時屬新興音樂工業環境。此時流行音樂為少數唱片公司寡佔市場，音樂類型趨近同質化；除了少數人如 *羅大佑等仍抱有音樂創新初衷外，臺灣多族群語言沒有相對地顯示在流行音樂中。在這樣氛圍下，造成⊕水晶唱片的社會能見度不夠高。

從黑膠唱片與卡帶的翻版與進口，到「代客錄音」當時英美流行音樂中的後龐克、美國校園電臺所熱愛的獨立廠牌搖滾音樂中，引介英美獨立（獨立於國際大型公司）音樂：例如英國獨立廠牌 Factory，其下重要團體 Joy Division、New Order，Rough Trade 廠牌其下的 The Smiths。以及後來代理進口美國獨立發行網或是廠牌，如 Dutch East India Trading、SST、New Frontier。從電臺節目的塊狀節目（如當時極為重要的音樂頻道「中廣青春網」）【參見●中廣音樂網】到發行 *《搖滾客音樂雜誌》（至 1991 年停刊，後在 2000 年復刊，但只持續了五期），舉辦「台北新音樂節」（1987 年起連續四屆），鼓勵及錄製本國音樂人作品，例如 1988 年起的 Double X、*黑名單工作室（包括今日著名製作人林暐哲）、*陳明章、*朱約信、*伍佰、潘麗麗等，⊕水晶唱片以「除了媚俗之外，還有水晶」為品牌號召，致力於開創多樣音樂語言的本土音樂的產製。其中還包括開發臺灣民族、民俗音樂的《台灣底層的聲音》系列，以及劇場、電影、實驗音樂的《角色音樂》系列。

大約在 1990 年代中期左右，⊕水晶唱片財務困難，幾度停止運轉。到 1990 年代末，發行

或是分銷當時興起的本土樂團音樂，成為它的主要業務。雖然✛水晶唱片從未對外聲稱結束，本世紀之初，就在✛《搖滾客》復刊之際，其音樂業務便趨於停止，直到現在完全消失在音樂市場中。從新興唱片工業到跨國公司掌握臺灣音樂市場的歷程裡，✛水晶努力開發分眾市場，以多樣化音樂創作為志業。

獲獎紀錄：

1993 年母帶重新處理後發行的侯孝賢電影《戀戀風塵》電影原聲片獲第 5 屆金曲獎（參見◗）最佳演奏專輯獎、最佳演奏專輯製作人獎及最佳錄音獎等三項獎項（索引有聲出版有限公司為✛水晶唱片與✛滾石唱片合資）。在第 6 屆金曲獎（1995），王志誠（路寒袖）為潘麗麗專輯《畫眉》中作詞的同名歌曲獲得最佳方言歌曲作詞人獎，史辰蘭、謝知本的《海洋告別》則獲得最佳演奏專輯製作人獎及最佳錄音獎。任將達則在第 9 屆金曲獎（1998）獲得特別貢獻獎。（何東洪撰）參考資料：89

舒米恩

（1978.7.17 臺東東河）

舒米恩・魯碧（阿美語：Suming Rupi），漢名姜聖民，阿美族音樂人、演員，畢業於臺灣藝術大學（參見◐）圖文傳播藝術學系。曾擔任「圖騰樂團」和「艾可菊斯」的主唱、吉他手、手風琴手，期間參與臺灣 2000 年後的許多音樂節，並於 2005 年以「圖騰樂團」獲得*海洋音樂祭首獎，2006 年發行首張樂團全創作專輯《我在那邊唱》獲得*中華音樂人交流協會年度十大專輯，並以原創詞曲〈巴奈 19〉獲選年度十大單曲，2007 年入圍金曲獎（參見◐）最佳樂團。

舒米恩致力於推廣與傳承阿美族文化給年輕族人，2010 年發行的首張個人專輯《Suming 舒米恩》獲得第 1 屆*金音創作獎最佳專輯、最佳現場演出獎及 2011 年第 22 屆金曲獎最佳原住民專輯獎，並於 2013 年返回家鄉都蘭，與部落族人創辦「阿米斯音樂節」，邀請臺灣及全球各族群部落代表來到都蘭，連結臺灣與世界各地的原住民文化。（秘淮軒撰）

四分衛

臺灣搖滾樂團〔參見搖滾樂〕，核心成員為團長兼吉他手虎神（鄭峰昇）與主唱阿山（陳如山），目前團員包含虎神、阿山及吉他手小郭（郭偉建），曾經合作的團員包含金龍、小曾、啊玩、阿辰、金剛、奧迪、緯緯等音樂人。

虎神與阿山原是✛復興商工美工科同學，在學期間時常一起交流分享西洋搖滾音樂，直到 1993 年畢業且完成義務兵役後，兩人才正式與其他四位音樂夥伴共同組成以翻唱西洋歌曲為主的樂團「Hexagon（六角形）」。1995 年樂團剩下四人，虎神與阿山也決定嘗試創作，於是改名「四分衛」。

四分衛 1999 年首次參與*角頭音樂發行的合輯《ㄞ國歌曲》，並出版首張專輯《起來》，一舉入圍第 11 屆金曲獎（參見◐）最佳樂團獎。2009 年阿山離團加入「The Little」樂團，四分衛遂休團。2012 年阿山回歸四分衛，並與*五月天、亂彈、*董事長樂團以及脫拉庫等 2000 年同期崛起的獨立樂團於臺北小巨蛋舉辦復出演唱會。

四分衛至今已發行八張專輯並參與六張樂團合輯，多次經歷不同唱片公司的企劃、發行，三度入圍金曲獎最佳樂團獎，經典創作有〈起來〉、〈雨和眼淚〉、〈當我們不在一起〉等。2013 年參與臺灣紀錄片《一首搖滾上月球》，該片主角為六個罕見疾病家庭的父親共同組成的「睏熊霸」樂團，記錄他們以登上*海洋音樂祭表演為目標的奮鬥歷程。四分衛擔任睏熊霸的樂團教練，並為他們寫下主題曲〈一首搖滾上月球〉，獲得第 50 屆金馬獎最佳原創電影歌曲獎。（秘淮軒撰）

四海唱片

成立於 1953 年，初期以四海出版社為名，負責人廖乾元（1926-2014）從一個小書報僅刻苦經營成為一家大規模的唱片廠。經營的唱片種類包括國樂（參見◐）、語言教學、西洋音樂、*華語流行歌曲，並曾代理✛華納及✛EMI 唱片。1945 年，作曲人*周藍萍於臺灣創作*〈綠島小夜曲〉，原欲用於電影中，未料菲律

賓⊕萬國唱片拔得頭籌出版唱片，國內的⊕鳴鳳唱片後於 1958 年取得 *紫薇在⊕中廣的錄音發行。1961 年，四海唱片才接續菲律賓流行的熱潮，推出紫薇的演唱版，始掀起廣泛流行。隔年，周藍萍創作〈回想曲〉，仍由紫薇演唱，廖乾元出鉅資，出版《回想曲》唱片，並經⊕中廣高雄臺列為歌唱比賽指定，累日播放，方始造成流行，並由南而北普及全臺。在這之前，坊間傳唱的華語歌，大都是上海的舊聲及香港的舶來歌，〈綠島小夜曲〉、〈回想曲〉風行後，國內出版華語創作歌曲唱片的風氣才真正展開。

⊕四海共發行近百種流行音樂，較具代表性的有 1963 年，導演李翰祥來臺組國聯電影公司所出品的電影原聲帶，包括《西施》、《菟絲花》、《狀元及第》；1970 年代末，⊕四海邀請香港著名作曲人王福齡來臺，為 *王芷蕾、黃鶯鶯寫下多首膾炙人口的華語流行歌曲，亦是由⊕四海發行。

1962 年起，臺灣的翻版唱片逐漸擴大，估計全臺有 40 家工廠生產翻版唱片，對正版唱片造成嚴重影響。從 1967 年開始，廖乾元即奔波全臺各地，親自到各唱片行追蹤訪問，然後根據物證提告，以確保⊕四海的權益。在不重視正版的音樂出版環境中，⊕四海為了堅持原則，從不妥協，苦心經營自己所堅持的音樂理想。廖乾元於 2014 年過世，2021 年獲得第 32 屆傳藝金曲獎（參見⊕）追頒特別獎。（張夢瑞撰）

〈思慕的人〉

發表於 1957 年的 *臺語流行歌曲，*洪一峰作曲、*葉俊麟作詞。兩人展開一系列創作歌曲的合作，包括〈舊情綿綿〉、〈男兒哀歌〉、〈淡水暮色〉等歌曲，在洪一峰主持的電臺現場演唱節目的播送之下，獲得熱烈回響，〈思慕的人〉也是其中相當叫好又叫座的作品。洪一峰寫這首歌的初衷，是來自於他對經常打電話到電臺點歌歌迷的牽掛之情，後來交由葉俊麟填詞後，卻成了對思慕之人的聲聲呼喚。1989 年，洪一峰接受基督教的信仰後，開始創作聖樂，將〈思慕的人〉重新填詞成為〈福氣

的人〉，以表達他感恩的心境。（施立、徐玫玲合撰）參考資料：20, 33, 36, 64

歌詞：

我心內思慕的人　你怎樣離開阮的身邊
叫我為著你　暝日心稀微　深深思慕你
心愛的　緊返來　緊返來阮身邊

〈福氣的人〉歌詞：

我感受主的恩典　恩賜咱白白免費得用
若行路偝跌倒　不驚誤前途　永遠有主偎
靠　主耶穌　感謝　恩賜人平安幸福　有
看見美麗風景　宇宙兼萬物全部造成　每
日敬拜主　燒熱心不冷　迫切祈禱不停
主耶穌　感謝　恩賜咱平安家庭

蘇桐

（1911－1976）

*臺語流行歌曲作曲者。其雖未受過正式的音樂教育，但揚琴（參見⊕）的演奏技巧相當精湛，並拜歌仔戲（參見⊕）師父陳石南為師。1930 年代的臺語流行歌曲常循著 *〈桃花泣血記〉的模式，由同名歌曲來打響電影的知名度，例如由 *李臨秋作詞，蘇桐譜曲的電影歌曲〈倡門賢母的歌〉和〈懺悔的歌〉即模仿這樣的宣傳手法。由於旋律好聽易唱，電影相當賣座，蘇桐也開始受到重視，成為 *古倫美亞唱片公司的作曲家，並也創作新編的歌仔戲曲調。後轉任⊕勝利唱片，開始和作詞者 *陳達儒展開一系列的合作，例如著名的歌曲有 *〈農村曲〉、〈雙雁影〉、〈青春嶺〉、〈一剪梅〉、〈日日春〉等。1936 年蘇桐曾參與「臺灣新東洋樂研究會」，進行傳統樂器的改良工作，

中坐者為蘇桐，正演奏揚琴。

1937年中日戰爭爆發，許多唱片業紛紛關閉，蘇桐先後加入日軍勞軍團，跟 *陳秋霖隨歌仔戲班〔參見●歌仔戲〕到處表演，也曾參與賣藥團全臺巡迴演出。戰後的作品有〈母啊喂〉、〈青春悲喜曲〉、〈我有一句話〉等。晚年，蘇桐生活窮困，婚姻受挫。他曾加入正聲天馬歌戲團〔參見●楊麗花〕，擔任揚琴手，在 ✚臺視演出，1976年因病逝世，享年六十五歲。（徐玫玲撰）

孫樸生
（1930.1.23）

*華語流行歌曲演唱者、樂師、教師。原籍中國河北。1946年從軍，又曾回到北平（今北京）念大學，後隨著青年軍208師來臺，同船青年也在影藝圈的名人不少，如 *孫儀和孫越。孫樸生政治作戰學校〔參見●國防大學〕影劇學系畢業，曾任✚藝工總隊副總隊長兼國光藝術戲劇學校（參見●）創校副校長。他是流行歌壇的伴奏名家，在廣播時代，最早在民本電臺開闢歌唱節目「爵士社」的張俊即邀他擔任鍵盤手，繼而在正聲、天南、復興、大中華、✚中廣等臺的華、臺語歌唱節目遊走，參與播音演奏。✚臺視開播後，為 *「群星會」節目伴奏達十年之久，並擔任✚臺視、●中視、✚華視、✚中影、✚中廣等演藝人員的音樂教師。早期在男歌手相對稀少的樂壇（當時只有王琛、*王菲、秦晉等少數幾位），他也得經常挺身而出與女歌手對唱，*美黛灌唱片時就邀他同唱〈戲鳳〉、〈何處是青春〉、〈夜夜夢江南〉等曲，2003年美黛的「金曲四十演唱會──意難忘」，再度邀請七十五歲的孫樸生同臺。他是一位熱心謙和的歌唱教師，多年來指導過無數職業歌星和業餘歌手，晚年在女青年會及社區大學等處開班教唱。（汪其楣撰）參考資料：124

孫儀
（1929 中國天津）

*華語流行歌曲作詞者。本名孫家麟。早年歷經抗日及國共戰爭洗禮，響應知識青年從軍號召，投效青年軍208師，陸軍官校二十三期，

1949年隨軍來臺，一直在通信單位服務。退伍後轉任✚華視編審，其在軍中即從事撰詞工作，約自1997年封筆（為了履行對自己的承諾），筆耕四十多年，編撰歌詞約4,000首，數量之龐大很難有人能夠超越。軍人出身的孫儀，文筆甚佳，自喻為生活而寫，雖然撰寫類似軍歌〔參見●軍樂〕或 *愛國歌曲的歌詞並不多，但如由 *劉家昌譜曲的〈國家〉、〈黃埔男兒最豪壯〉、〈遍地桃李〉、〈黃埔軍魂〉（軍教片《黃埔軍魂》主題曲）及由 *翁清溪譜曲的〈四海都有中國人〉均造成流行。1997年以前國軍「莒光園地」的主題曲〈思想就是力量〉，詞曲更由孫氏全部包辦。其歌詞創作範圍頗為多元，在華語流行歌曲方面，劉家昌譜曲的〈海鷗〉、〈小丑〉、〈雲深不知處〉、〈雪花片片〉、〈秋纏〉、〈一生一世情不渝〉、〈為青春喝采〉，與翁清溪合作的 *〈月亮代表我的心〉幾乎成為華人世界最歷久彌新的歌曲，〈妹妹鬆開我的手〉更為其贏得1990年第1屆金曲獎（參見●）流行音樂作品類最佳作詞獎，其他如〈小雨打在我身上〉、〈不一樣〉、〈陽帆揚帆〉、〈愛在沸騰〉、〈諾言〉、〈一串心〉、〈愛神〉、〈千里共嬋娟〉都是孫儀頗受歡迎的歌曲；在電影、電視歌曲方面，代表性的有翁清溪譜曲的〈早安台北〉（曾入圍第17屆金馬獎最佳劇情片插曲），和楊秉忠譜曲、家喻戶曉的電視劇《包青天》主題曲〈包青天〉，卡通影片主題曲如周金田譜曲的〈小甜甜〉及 *汪石泉譜曲的〈無敵鐵金鋼〉、〈宇宙戰艦〉、〈小偵探〉、〈小灰熊〉、〈飛天大戰〉、〈森林的故事〉及〈糊塗魔術師〉等；甚至連金馬獎主題曲〈金馬奔騰〉歌詞（樊曼儂作曲）也是出自孫儀之手。除了撰寫歌詞外，編寫電視節目腳本的功夫也是一流，1972-1975由蔣光超主持了93集的✚中視「你我他」節目，即由他負責撰寫腳本及選歌。孫氏在流行歌壇超過四十年，貢獻卓越。（李文堂撰）

蘇芮
（1950.6.13）

*流行歌曲演唱者。本名蘇瑞芬，高中畢業。

1987 年獲得金鐘獎（參見❸）最佳女歌星獎，成名歌曲有：〈一樣的月光〉、〈酒矸倘賣無〉、〈請跟我來〉、〈跟著感覺走〉。蘇芮出道甚早，1968 年她以「茱莉」之名演唱西洋歌曲，之後加入愛克遜合唱團，展開了漫長的歌唱生涯。初期她跟著合唱團四處巡迴演出，之後在臺中美軍俱樂部夜總會長期駐唱，始終未能成名。1983 年改唱華語歌曲，並更名為蘇芮。在這之前，她正面臨婚變，有兩年幾乎沒有工作。想不到改唱華語歌曲讓她大放光彩；一首由李壽全譜曲，*羅大佑、吳念真填詞的〈一樣的月光〉，慢板的樂段導引出搖滾節奏的爆發力，震撼人心。同張唱片中的〈酒矸倘賣無〉、〈請跟我來〉也讓歌迷愛不釋手，媒體紛紛以「蘇芮富有感情的歌聲，打入歌迷的心」形容她。〈一樣的月光〉不只在臺大賣，香港、新加坡也賣到缺貨。各地邀約演唱的信函如雪片飛來，蘇芮成了秀場的主秀，同時也成為 1980 年代華人世界人氣最旺的藝人之一。蘇芮一身黑色的特殊造型，顛覆了之前臺灣歌壇中女歌星多以充滿「女性」特質的形象，而短髮、帥氣褲裝的「中性」打扮，成了女歌迷爭相模仿的對象，臺北街頭到處可見穿著一身黑的摩登女性。1984 年 9 月，也就是在她推出〈一樣的月光〉隔年，蘇芮在香港紅磡舉辦了兩場音樂會，唱的都是華語歌曲，結果人潮爆滿，22,000 張門票被搶購一空。接著她又在臺北市立體育館辦了一場演唱會，緊接著是新加坡，單是這一年，她總共舉辦 28 場個人演唱會。1986 年〈跟著感覺走〉這首歌，還打進中國市場，賣出 80 萬張唱片和數不盡的盜版錄音帶，聲勢直逼彼時成半退休狀態的*鄧麗君。1998 年再創事業高峰，以臺語歌曲〈花若離枝〉獲得第 9 屆金曲獎（參見❸）最佳方言女演唱人獎。（張夢瑞撰）

臺北爵士大樂隊

臺北爵士大樂隊（Taipei Jazz Orchestra，簡稱TJO）成立於2009年，由薩克斯風演奏家李承育擔任團長兼音樂總監，爵士教育家艾特金博士（Dr. Gene Aitken）常任客席指揮，定期舉辦年度公演、校園及社區巡演等各類音樂會，並設有不同類型之附屬團隊如：青年團（TYJO）、少年團（TJJO）、都會團（TMJO）、人聲團（TJV）等。錄音作品包含：2011年首張專輯《Knives Out》、2014年《朱㿟琪＆臺北爵士大樂團——玫瑰玫瑰我愛你》、2019年《十年搖擺現場》及《基隆山之戀》。2004年團長李承育留學歸國，以其在美留學的經驗認為，如要在臺灣推廣 *爵士樂，必須從爵士大樂團開始，2008年在臺北青年管樂團的支持下，成立以學生為主的臺北青年爵士樂團，而其豐碩的成果也讓李承育決定號召專業演奏家，成立能與國際接軌的爵士大樂團，經過數個月的規劃與聯繫奔走，於2009年2月23日首次練習，「臺北爵士大樂團」正式成立，2015年樂團移至臺北國際藝術村、重新組織行政團隊，並更名為「臺北爵士大樂隊」。（魏廣晧撰）

臺北流行音樂中心

位於臺北市南港區，為一兼具專業流行音樂〔參見流行歌曲〕表演場館、展覽館、產業區及戶外表演公園的音樂產業基地，也是由臺北市文化局監督的行政法人機構，簡稱北流。最早為2002年行政院文化建設委員會（參見●）主委 *陳郁秀於行政院「挑戰2008：國家發展重點計畫」文化建設項目中提出的「國際藝術及流行音樂中心」計畫之一，該項計畫規劃設置北、中、南流行音樂中心，扶植臺灣音樂產業，帶動臺灣成為華語流行音樂創作與表演中心。後納入2003年行政院推動的「新十大建設」。

北流經國際競圖後最終採用美國建築師事務所 RUR Architecture, DPC 的設計版本，分為北基地與南基地：座落在北基地的「表演廳」可容納5,000人，是專屬流行音樂演出的中大型表演場地，於2020年8月27日舉行開幕儀式，9月5日正式營運；南基地於2020年底完工、2021年啟用，包含以主題策展方式呈現臺灣流行音樂光榮歷史與各種面貌的「流行音樂文化館」、以培育臺灣音樂人才為目標的「產業區」等場館。

北流第1屆董監事會於2020年3月1日正式成立，由 *黃韻玲出任首任董事長。協助推動打造北流中心成為匯聚流行音樂、流行文化展演、教育及培育產製的重要基地，以開創流行音樂新局勢。（秘淮軒撰）

臺北市音樂創作職業工會

臺北市音樂創作職業工會（Music Creators Union, Taipei，簡稱MCU）是一個完全由音樂創作人自主營運的工會，創始成員為一群縱橫音樂界數十年、橫跨主流與獨立領域的資深音樂人，其中包括陳樂融、陳建寧、陳玉貞（娃娃）、*黃韻玲、鍾成虎、深白色、彭季康、李念和、陳曉娟、尤景仰等著名的臺灣音樂創作者。成立緣起於2014年經濟部智慧財產局修改 *著作權法，嚴重影響音樂創作者的權益，在數百位詞曲作者集結一致呼籲「暫停修法」的訴求下，終於讓智財局正視音樂創作者近二十年來遭逢的不公平待遇，原本臺灣引以為傲的音樂產業，由於政府的忽視，加上社會普遍缺乏著作權觀念之不良循環，在著作權法修法的過程中，這群原本完全依賴代理人制度生活的音樂創作者們，開始探討自身的工作權益以及整體音樂產業發展的多項重要議題，繼而發起成立「音樂創作職業工會」，以工會型組織向政府反映需求，藉以建立溝通平臺，共創音樂人的權益及良善創作空間。服務內容包含：

職業工會、音樂創作、著作權諮詢、音樂演出、音樂教學、法律服務、申辦勞健保等事務。

MCU 以促進音樂創作職業勞工團結、提升其地位與工作環境及改善生活為宗旨，希望藉此傳承過去與展望未來華語流行音樂〔參見華語流行歌曲〕進程的高度與深度，為音樂人打造友善創作環境，致力於音樂創作相關權利義務之推行與發展，並協助政府促使音樂產業升級，讓新進創作者順利就業與發展，並建立溝通平臺與社會各界共同創造音樂創作的價值。
（陳永龍撰）

臺北市音樂著作權代理人協會

臺北市音樂著作權代理人協會（Music Publishers Association Of Chinese Taipei，簡稱 MPA），於 1999 年成立，當時係由六大國際詞曲版權代理公司所發起，邀請國內主要同業共同參與，成立目的旨在成為音樂著作權擁有或代理者與著作權使用人之間的橋樑。截至 2021 年 11 月，MPA 從草創初期的 17 家會員，成長至今總計已有 30 個會員。

90 年代臺灣唱片工業蓬勃發展，整體產值在亞洲僅次於日本，隨著音樂商品的多樣化、載體變革之日新月異，以及影視相關等主要音樂使用產業的興盛，音樂著作的運用也越來越複雜多元。然而音樂著作權相關知識的缺乏，以及對國際版權使用慣例的不了解，常造成使用人與權利擁有者間的扞格與衝突，從而衍生出音樂著作使用上的困擾。MPA 誕生於此一時空背景，肩負著同業之期許，成立以來，透過組織會員共識的凝聚與使用規則的建立、著作權趨勢與新知的持續研討、因應科技變化與數位潮流之法律修訂，以及授權實務的優化與精進，對於健全產業生態，促進音樂著作使用者與擁有者的正向與良性互動，增進整體產值等均有莫大的助益。（凌樂林撰）

臺北市音樂業職業工會

成立於 1962 年，最初定名為「臺北市西樂業職業工會」。時正值臺北市舞廳業開始蓬勃之

期，樂師們為了生活，求職的時候面對強而有力的雇主，不敢談工作條件，在不對等的勞資關係裡，工作沒有保障，常面臨薪資過低、勞動時間長、隨時有被解僱的恐懼且不得申請補償等問題，為了保障樂師們的權益，於 1962 年 1 月 8 日，由臺北市政府批准召開發起人會議，會中推選*關華石、詹聰泉、何海、張惠民、謝錫榮、*那卡諾、游再萬、宋國祥等八人為籌備委員、並以關華石為會議召集人，經過兩個月之籌備，有關草擬該會章程、工作計畫及出入預算，並接納會員入會申請和建議，以及提案等一切工作均次第完成。同年 2 月 20 日召開第 1 屆第一次會員暨成立大會，出席會員 100 餘人，由大會主席何海宣布工會正式成立。1966 年 11 月更名「臺北市音樂業職業工會」。工會宗旨為：會員就業之輔導、勞工教育之舉辦、勞工爭議事件之調處、會員家庭生計之調查及統計編制、有關改善勞動條件及會員之工作及福利事項等等。加入會員條件為：凡在臺北市政區域內從事樂器演奏、傳授、音響燈光控制、舞臺搭建、歌手，以及從事錄放影系統人員及現場主控人員（DJ）、主持人等，年滿十六歲以上六十歲以下者。現任理事長為林水和。（廖英如撰）參考資料：104

台客搖滾

在臺灣，「台客」原帶些許貶抑意味。2005 年

「英屬維京群島商——中子創新股份有限公司」（以下稱中子創新）（Neutron Innovation (BVI) Ltd.）於臺北國際會議中心舉辦第 1 屆的「台客搖滾演唱會」，邀請 *伍佰、MC HotDog、*張震嶽、*陳昇等藝人參與。2006 年 4 月，於臺中舉行「台客搖滾嘉年華」。此次活動除了演唱之外，也加入了鋼管舞、電子花車等具有臺灣意象的活動。2007 年仍延續舉辦「台客搖滾嘉年華」，規模更大。此年，「台客」和「台客搖滾」兩詞被「台客搖滾嘉年華」主辦單位中子創新於中華民國經濟部智慧財產局註冊成為專屬商標，此舉引發文化界以及學界不滿，認為「台客」一詞為公共用之語彙，不宜為某機構所能使用之專屬語彙。而中子創新則認為其對於「台客」一詞之形象意涵提升的努力使其有資格保有「台客」之商標權利。2007 年 9 月 10 日，中子創新公司執行長張培仁宣布，該公司放棄「台客」商標，並停辦 2008 年（第 4 屆）台客搖滾嘉年華。（劉榮昌撰）

臺南 Sing 時代之歌 原創音樂競賽

臺南市政府文化局自 2016 年起主辦的原創音樂年度競賽，是從「臺南文學季」延伸發展而來的文創平臺暨品牌。參賽者來自全臺各地，經過初賽及複賽的評選，最終由專業評審遴選出十名參賽者參與決賽現場演出，藉以鼓勵新生代的臺灣流行音樂【參見流行歌曲】原創人。其活動宗旨在於實踐與推展當代原創民歌的史觀和價值，促進原創歌曲的傳唱，並從中培養對自身文化的認同與榮耀感，在豐富多元的音樂當中追尋共鳴，進一步以樂會友，讓世界看見臺南當代原創歌曲的豐盛與精緻，為城市尋找自己的旋律。（熊儒賢撰）

泰平唱片

原是位於日本兵庫縣的「太平蓄音器株式會社」，1932 年 5 月在臺北的本町（今中正區西北角，約臺北郵局至衡陽街、重慶南路一帶）設立據點，為「太平蓄音器株式會社台灣配給所」，是該唱片公司在臺灣的總代理店。另

外，為了因應市場需求，✚泰平唱片（Taihe）也創立副標麒麟唱片，以較低的價位搶攻市場。在第一回出片時，✚泰平即是以臺灣音樂為主，出版流行歌、勸世歌（參見●）及戲曲唱片，而在 1933 年 6 月，合併✚新高唱片而使業務擴增。✚泰平的母公司雖是日資，但因其文藝部的負責人趙櫪馬為參與臺灣新文學運動的健將，所以唱片公司常以實際行動支持臺灣新文學運動的相關雜誌，不但在雜誌上刊登廣告，更使用其刊載的新詩為歌詞並出版唱片，例如 1934 年 7 月出版的《先發部隊》雜誌上，就刊載一首蔡德音所寫的〈先發部隊〉新詩，而後✚泰平即出版《先發部隊》歌舞唱片，另外黃得時作詞、朱火生作曲的〈美麗島〉一曲的唱片，也是由✚泰平所發行。與其他唱片公司不同的是，✚泰平唱片的作詞者中包括了趙櫪馬、黃得時、蔡德音、廖漢臣、楊守愚、*陳君玉、黃石輝等人，都是 1930 年代臺灣新文學的運動健將，而在當時臺灣文學界提起的「臺灣話文運動」中，支持以臺灣話文建立臺灣文學的郭秋生就曾經提及，*臺語流行歌曲唱片的歌詞都是直接以臺灣話文來寫作，是證明臺灣話文可以在文學上表現的最佳例證。

除此之外，✚泰平唱片於 1932 年所發行的《時局解說——肉彈三勇士》勸世歌唱片（汪思明作詞、作曲並演唱），因內容是描述當時在上海事變中犧牲的三位日本軍人，被認為歌詞中涉及侮辱日本軍方，而遭到查禁的命運，為臺灣第一張遭到查禁的唱片【參見禁歌】，之後該公司在 1934 年 12 月間所出版《街頭的流浪》（守眞作詞、周玉當作曲、青春美演唱）【參見〈失業兄弟〉】的流行歌唱片，也因涉及描述失業的情況，被日本官方認為「歌詞不穩」而以查禁歌單方式，實際禁止該唱片的繼續銷售，且在此事件發生之後，官方立刻在臺灣制定唱片審查相關規定，藉以管制臺灣唱片，避免有類似事件繼續發生。

綜觀而論，✚泰平唱片是日治時期相當特殊的唱片公司，其發行的臺語流行歌曲雖然不及 *古倫美亞唱片及✚勝利唱片之總銷售量，但種類上卻是較為多樣，而且在多位臺灣新文學健

將的參與下，不少具有前衛性、關懷農工階層及描寫社會現實的歌曲。1937年，因經營不佳而結束營業，將其版權讓渡給♁日東唱片公司。（林良哲撰）

〈太平洋的風〉

這首歌由 *胡德夫作詞、作曲，源自1999年臺灣發生「九二一大地震」之後，胡德夫對故鄉臺東嘉蘭村的深深思念。他當時落腳在知本的海邊，每天吹著太平洋的風，思索太平洋的風的意義。後來想到自己從母胎出生，太平洋的風是第一件迎接他的披風，當太平洋的風吹過，便是吹過他的全部；太平洋的風舞蹈在遼闊的海洋上面，吹進山谷，那是很多人第一份對母親的感覺，也是很多人第一份對世界的感覺；它吹醒人類的覺醒，吹上綿延無窮的海岸，它吹著你，吹著我，吹著生命草原的歌，夾著南島的氣息，吹出一片壯麗的椰子國度，吹來豐盛、和平與自然，也吹落了帝國的旗幟。

胡德夫為臺灣卑南族人，在淡江中學（參見◐）時期參加校內合唱團，開啓他對音樂的熱愛。臺大〔參見◑臺灣大學〕外文系時期，他在Pub演唱掀起民歌新浪潮，之後卻毅然投入原住民運動，直到2005年才出了第一張專輯《匆匆》，〈太平洋的風〉這首創作歌曲即收錄於該專輯中，並榮獲2006年臺灣第17屆金曲獎（參見◑）最佳年度歌曲獎〔參見2000流行歌曲〕。（熊儒賢撰）

臺灣歌人協會

日治時期臺語流行樂界作詞、作曲與歌手一同組成之樂人懇親會，以聯絡感情、切磋作品為目的。1935年2月10日，流行樂界諸人在臺北聚會，由 *陳君玉、廖漢臣發起成立「歌人組織」，旋於3月31日舉行成立典禮，會中並推選理、監事，但後來因聯絡不易而未再舉行聚會。（賴淑惠整理）參考資料：39

〈臺灣好〉

創作時間約1950年代。羅家倫作詞的反共愛國歌曲，作曲者佚名。是一首適合男高音演唱的歌曲，*華語流行歌曲演唱者 *美黛等亦曾於1964年灌唱。曲調悠揚開闊，十分動聽，可惜歌詞後段落入「打回大陸，解救苦難同胞」的八股。其與另一首 *〈寶島姑娘〉相同，在勞軍演唱中大受阿兵哥歡迎，唯時代熱潮一過，馬上無力後繼。作詞者羅家倫（1897-1969），原籍浙江，就讀北京大學時主編《新潮月刊》，為五四運動的學生領袖之一。後赴歐美各名校深造專攻歷史和哲學，回國後投筆從戎，參加北伐。繼而出任清華大學（參見◓）、中央大學等校校長，是一位辦學有成的教育家。戰後擔任駐印度大使，來臺後擔任國史館館長、中華民國筆會會長（1959-1969）等職務。（汪其楣撰）

歌詞：

臺灣好　臺灣好　臺灣真是復興島　愛國英雄英勇志士　都投到她的懷抱　我們受溫暖的和風　我們聽雄壯的海濤　我們愛國的情緒　比那阿里山高　阿里山高　我們忘不了大陸上的同胞　在死亡線上掙扎　在集中營裡苦惱　他們在求救　他們在哀嚎　你聽他們在求救　他們在哀嚎　求救哀嚎　我們的血湧如潮　我們的心在狂跳　槍在肩刀出鞘　破敵城斬群妖　我們的兄弟姊妹　我們的父老　我們快要打回大陸來了　回來了　快要回來了

《臺灣流行歌：日治時代誌》

臺灣 *流行歌曲歷史相關書籍，作者為林良哲，由臺中市的白象文化公司於2015年7月出版。該書針對日治時期臺灣所發行的唱片為主軸展開論述，從愛迪生發明留聲機開始，到唱片工業的建立以及在臺灣發展流行歌曲的經過。作者用二十年的時間，收集相關唱片、報刊、雜誌、書籍等史料，佐以對第一代臺語流行歌手 *愛愛（簡月娥）等人的訪談資料，加以歸納與梳理，間雜輔助性的註解以及百餘張照片，提供讀者簡單有趣的內容，完整呈現日治時期臺灣歌謠的歷史背景。

全書目錄簡述如下：第一章〈大稻埕街頭〉，是從1898年留聲機在臺灣出現所掀起的新聞

T

taipingyang　流行篇

〈太平洋的風〉●
臺灣歌人協會●
〈臺灣好〉●
《臺灣流行歌：●
日治時代誌》

事件談起，並陳述當時人們的觀感；第二章〈留聲機時代〉從愛迪生發明留聲機到柏林納等人進行改良，讓唱片工業得以發展，開始在日本、中國等傳播，並在1914年起錄製臺灣傳統音樂唱片；第三章〈流行歌時代〉，爲歐美、日本、中國等地成立唱片公司，並發展出流行歌文化，進而以商業型態影響臺灣；第四章〈兩種路線的臺灣流行歌〉，討論1920年代末期臺灣發展流行歌時，有日語、臺語二套系統，最後由臺語佔上風；第五章〈影片主題歌的風行〉，則是以1932年5月發行的《桃花泣血記》爲重點，探討電影與流行歌的結合，造就臺灣第一波流行歌熱潮；第六章〈新形式的臺語流行歌〉，探討從*〈桃花泣血記〉走紅之後，*臺語流行歌曲在歌詞方面所經歷的大革新，尤其在*〈月夜愁〉、*〈望春風〉等歌曲發行，帶動新歌詞的寫作；第七章〈戰爭下的臺灣流行歌〉，是以1937年日本與中國爆發戰爭之後，臺灣流行歌必須配合「國策」進行改變【參見時局歌曲】；第八章〈結語〉以及附錄〈臺語唱片總目錄〉，羅列已出土臺語流行歌曲唱片及各家唱片公司目錄所知的歌曲，總共有500多首，作爲研究日治時期臺語流行歌的參考依據。（林良哲撰）

《臺灣思想曲》

「阿公要煮鹹　阿嬤要煮淡　兩人相打弄破鼎……」，這首曲調輕鬆活潑的〈天黑黑〉（參見●），以及一些大家耳熟的歌曲如〈思想起〉（參見●）和〈六月茉莉〉，早在流行歌曲尚未在臺灣發展前，就已在百姓生活中流傳。1998年出版的音樂書《臺灣思想曲》，內容從早期民間歌謠開始，歷經日據時代、臺灣光復前後、臺語電影片、翻唱歌曲及近年來*臺語流行歌曲的演變與發展，將一般通稱的「老歌」從萌芽、興盛、衰退到復甦的過程做一說明，並附有六十年間的臺語歌手和詞曲作家小傳以及臺語流行歌曲的小故事。

全書共有九個單元，分別是：〈早期的臺灣民間歌謠〉、〈臺灣流行歌曲的誕生與流行〉、〈再談日據時期雋永的臺灣歌〉、〈四、五十年代的臺語歌〉、〈伴隨臺灣成長的臺語時代曲〉、〈臺灣早期的行業歌曲〉、〈翻唱歌曲的流行〉、〈臺語片與流行歌曲的互動關係〉及〈迎接新臺灣歌〉，另收錄有人物小百科。

作者劉國煒長年舉辦音樂演出，因節目編排、腳本撰寫及媒體採訪之所需，陸續收集了豐富的歌曲發展背景資料。爲了讓喜愛老歌的朋友有工具書可參考，作者遂將多年來累積的資料，連同與資深音樂工作者接觸的生活點滴整理出書，特別是參與演出的1960至1970年代音樂工作者，包括*文夏、*洪一峰、鍾瑛、*鄭日清、*紀露霞、魏少朋、*劉福助、黃秋田、*郭大誠、蔡一紅、黃瑞琪、*邱蘭芬、陳京、于櫻櫻等人，以貼近的訪談和歌手的自述或回憶寫成一篇一篇故事，是一本臺語流行歌曲的實用手冊。（劉國煒撰）

臺灣新民謠

1920年代，日本詩人野口雨情、作曲者中山晉平及歌手佐藤千夜子等人開始推廣「新民謠」運動，並在全國各地進行演講及演唱。1927年4月4日，他們在「臺灣新聞社」的邀請下來臺，與臺灣音樂界人士交流，並以「新民謠」爲題在臺北、嘉義、臺南等地舉辦演唱會。野口雨情等人回到日本之後，即投入●勝利唱片公司，在1928年時，他們推出了〈波浮の港〉（野口雨情作詞、中山晉平作曲、佐藤千夜子演唱）一曲，不但唱片銷售量極佳，更是「新民謠」的代表作，讓日本的流行歌文化逐步建立，1928年左右，「新民謠」的流行風潮隨著唱片的引進，臺灣也開始流行這些日本的「新民謠」。

由於「新民謠」的流行，臺灣總督府希望藉由這種歌謠來達到教化的目的，開始籌劃製作「臺灣新民謠」。1928年10月，由臺灣總督府文部局所轄之臺灣教育會主辦了〈台灣の歌〉募集活動，總共入選了20件作品，這些作品的歌詞都是以日語爲主，但歌詞內容卻是描寫臺灣之景色、風俗、民情，其中〈水牛〉等歌曲被編入公學校音樂課本中；1929年6月間，臺灣教育會與*古倫美亞唱片公司合作，將

〈台灣の歌〉選拔活動中的六首歌曲灌錄唱片，包括了〈お二人さん〉、〈南の島〉、〈蓬萊小唄〉、〈どんと節〉、〈島の唄〉、〈蕃山の唄〉等歌曲，並於 8 月 4 日在臺北的鐵道旅館舉辦試演會，首次公開播放這些唱片，在臺灣公開銷售。之後，✦古倫美亞唱片、✦勝利唱片及「ポリド」（Polydor）唱片都分別推出臺灣新民謠唱片，但因這些唱片之作詞者都是居住在臺灣的日本人，而在當時，臺灣懂得日語的人口並不多，致使這些唱片銷售量也不高，不能與在日本本土所發行之日語唱片相比，但卻對當時的臺灣 *流行歌曲有所影響，例如在臺灣新民謠的影響下，部分採用民謠風旋律的臺語流行歌冠上了臺灣新民謠之名稱，而 1933年左右由✦文聲唱片所發行的〈大稻埕行進曲〉（文聲唱片編號 1010）之歌詞是以日語寫成，卻以描述著名臺北的景象為主，與臺灣新民謠的模式相似。（林良哲撰）

臺灣音樂著作權協會（社團法人）

成立於 2002 年 2 月，協會英文名稱為 Music Copyright Intermediary Society of Taiwan，簡稱 TMCS。成立宗旨為推廣音樂創作之利用及保障音樂著作財產權人之權利，並提供利用人合法利用音樂著作及公平付費之管道，以促進社會之和諧。其目的主要如下：保障本會會員之音樂著作財產權權益避免遭受侵犯、代為管理其音樂著作之重製權、公開演出權及公開播送權之授權並收取使用報酬與分配相關事宜、仲裁及調解會員間之著作權爭議事項、與國外相關音樂著作權團體訂立合作契約，保障代理會員在國外地區行使上述權利、接受政府有關機關或團體及本會會員之委託交辦，於大陸地區處理音樂著作權之協商、調解、仲裁事宜等。入會條件為，凡依法取得音樂著作權或專屬授權，並簽約由該會代為管理其著作者，得申請加入會員。於 2017 年 10 月 27 日由經濟部智慧財產局廢止許可並命令解散。（編輯室）參考資料：107

臺灣音樂著作權人聯合總會（社團法人）

1993 年 5 月，由「中華民國音樂著作權人協會」理事長許常惠（參見☰）邀集「中華民國著作權人協會」、「中華民國詞曲著作權人協會」、「中華民國影傳音播詞曲保護協會」、「中華民國台灣歌謠著作權人協會」、「中華詞曲著作權人協會」及音樂著作權人代表會，召開「中華民國音樂著作權人聯合委員會組織章程」會議，以為籌組「音樂仲介團體」之基礎。1994 年 7 月更名為「中華音樂著作權人聯合總會」，由許常惠擔任董事長。1999 年 1 月，取得全國第一張「著作權仲介團體設立證書」，成為全國第一個專業的音樂創作者與著作權人組成的音樂著作仲介團體，2003 年12 月，經總會決議後更名為「臺灣音樂著作權人聯合總會」（Music Copyright Association Taiwan，簡稱 MCAT）。該協會宗旨為保障音樂著作權人之權益，推廣音樂著作之利用，增進音樂著作人之福利；任務為維護會員著作之權益、協助會員或依法接受委託，代為處理音樂創作一切法律權益事項，並推廣會員創作，促進有效合法之利用，並爭取保障會員在國際間之權益、蒐集有關音樂 *著作權法之具體意見，提供政府主管機關修法之參考。會員包括臺灣從事嚴肅音樂之專家、學者、作家、教育家以及國內著名有聲出版業者。於 2016 年 2 月 24 日由經濟部智慧財產局廢止許可並命令解散。（編輯室）參考資料：106

臺灣原創流行音樂大獎

為鼓勵所有熱愛本土文化人士投入河洛語、客語及原住民族語歌曲創作，為臺灣母語歌曲注入新活力；同時發展相關文化創意產業，增進社會大眾對本土文化豐富性及多元性之認識，行政院新聞局 2004 年起，與行政院客家委員會及行政院原住民族委員會共同舉辦「臺灣原創流行音樂大獎」，分「河洛語」、「客語」、「原住民族語」三個組別，進行音樂詞曲創作。

自 2004 年至 2021 年已連續舉辦 18 屆，成為臺灣最具指標性的母語音樂創作平臺，獲獎

taiwan 流行篇

臺灣音樂著作權協會 ●（社團法人）

臺灣音樂著作權人 ●聯合總會（社團法人）

臺灣原創流行音樂大獎 ●

臺灣音樂百科辭書

【1095】

者更年年在金曲獎（參見●）有傑出表現，因此，向來有金曲獎前哨站之稱。

獎名在前幾屆略有不同，2007 年第 4 屆起，才正式定為「臺灣原創流行音樂大獎」。而因應行政院組織改革，2013 年起，此獎由文化部（參見●）*影視及流行音樂產業局接手，與行政院客家委員會（參見●）及行政院原住民族委員會共同續辦。

在獎項與得獎名額上也有一些沿革。前兩屆，三組別獎項包括前三名獎金分別是新臺幣 50 萬元、30 萬元、15 萬元；佳作獎有若干名，獎金 5 萬元；網路人氣票選最佳人氣獎，獎金 10 萬元；另設入選獎（入圍未得獎者），獎金 1 萬元。自 2009 年第 6 屆開始至今，三個組別獎項固定設首獎、貳獎、參獎各一名，佳作限制以三名為限；以及一名現場表演獎。

每年的得獎作品不但製作原創音樂合輯、為各組首獎拍攝 MV，並舉辦音樂賞聽會，讓創作者與聽眾直接互動，分享創作者的音樂心情故事，同時藉由邀請唱片公司、經紀公司、電臺 DJ 等相關人士的出席，讓創作者有更多管道與機會投入音樂市場。（江昭倫撰）

臺語流行歌曲

唱片工業帶動了*流行歌曲之發展，在 1900 年代前後，歐美的唱片工業因留聲機之發明而崛起，隨之而來的流行歌曲文化，配合著商業行銷手法及建立產品銷售網絡，開創出流行歌曲市場。歐美的唱片工業也影響到東方世界，1898 年臺灣即有留聲機出現之紀錄，1914 年日本蓄音器商會（簡稱「日蓄」）開始灌錄臺灣傳統音樂〔參見●北管音樂、南管音樂、歌仔戲、客家山歌〕，但臺語流行歌曲的形成，則是到 1930 年左右，受到日本「新民謠」〔參見臺灣新民謠〕及歐美大眾歌曲之影響，由⊕日蓄錄製第一批臺語流行歌曲唱片，其中包括〈烏貓行進曲〉、〈跪某歌〉、〈五更相思〉、〈業佃行進曲〉、〈毛斷女〉等歌曲，但卻無法引起市場的共鳴。

1930 年首次錄製的臺語流行歌銷售量並不佳，⊕日蓄改變策略，以民間故事及民謠為背景推出《雪梅思君》唱片，銷售成績頗佳。1930 年之後，⊕日蓄臺北出張所改制為「臺灣古倫美亞販賣商會」〔參見古倫美亞唱片〕，又嘗試推出臺語流行歌曲，其中以中國電影《桃花泣血記》故事內容所改編的同名電影主題歌*〈桃花泣血記〉之唱片最受歡迎，開啟了此類流行歌曲之市場。而*陳君玉、*李臨秋、*周添旺等新進作詞家，仿造當時日語流行歌之寫作格式，突破了臺灣傳統民謠的架構以及說書式的敘事方式，寫出了描述個人內心情感世界的新歌詞，例如〈怪紳士〉、*〈月夜愁〉、*〈望春風〉、*〈雨夜花〉等歌曲，與傳統漢文古典詩詞及民謠之歌詞情境大異其趣，之後有⊕文聲、⊕勝利、⊕鶴標、⊕泰平〔參見泰平唱片〕、⊕日東、⊕博友樂、⊕奧稽、⊕臺華、⊕東亞等唱片公司設立，其中以 1935 年開始推出臺語流行歌曲的⊕勝利唱片，在資金及人才上足堪與⊕古倫美亞唱片抗衡，推出的流行歌曲如〈心酸酸〉、〈白牡丹〉、〈悲戀的酒杯〉〔參見姚讚福〕、〈青春嶺〉、〈黃昏城〉等歌曲，亦造成轟動，而此時期的臺語流行歌曲，不但造就了*王雲峰、*鄧雨賢、邱再福、姚讚福、*蘇桐等新一代的作曲者，更培育出*純純、*愛愛、雪蘭、青春美、林氏好（參見●）、根根、秀鸞、牽治、蔡德音、張傳明等臺灣第一代流行歌手。

1937 年中日戰爭爆發，日本基於國策需要，禁止不合時宜之流行歌曲發行，臺灣各唱片公司減少發行流行歌曲數量，改以軍歌〔參見●軍樂〕及*愛國歌曲，配合此時局的臺語流行歌〈送君曲〉、〈慰問袋〉、〈上海哀愁〉、〈廈門行進曲〉、〈南京夜曲〉、〈東亞行進曲〉等歌曲，成為所謂的「愛國流行歌」〔參見時局歌曲〕。到了 1939 年底，因皇民化運動日益擴大，各唱片公司不再生產臺語流行歌曲唱片。

戰後，臺語流行歌曲繼續風行，配合當時之背景產生了*〈收酒矸〉、*〈燒肉粽〉、*〈望你早歸〉等歌曲，可是臺灣並無製作唱片技術，只能透過無線電臺播放的方式來傳播。1950 年代起，臺語流行歌邁入另一高潮，⊕中國、⊕女王（皇后）、⊕寶島、⊕歌樂、⊕台聲、⊕大

王及 *亞洲唱片紛紛創立，*〈補破網〉、〈春花望露〉、*〈港都夜雨〉、〈鑼聲若響〉、〈秋風夜雨〉、〈漂浪之女〉、〈關子嶺之戀〉、〈舊情綿綿〉、〈淡水暮色〉、〈寶島曼波〉、〈暗淡的月〉等，皆是此時期之作品。作曲者 *楊三郎、*許石、*洪一峰、*吳晉淮也在 1950 年代出道，新一代歌手鍾瑛、顏華、*紀露霞、林英美、*文夏、洪一峰、李清風、吳晉淮、*陳芬蘭、*鄭日清等人更在此時期走紅。值得注意的是，此時期的臺語流行歌，除了延續日治時期的創作傳統外，唱片公司為了節省成本及快速出片之故，引進當紅的日語流行歌改編成臺語歌詞，例如 *〈黃昏的故鄉〉、*〈孤女的願望〉、〈夏威夷之夜〉、〈港邊乾杯〉、〈悲情城市〉、〈快樂的出帆〉、〈再會呀港都〉等歌曲，都是 *混血歌曲，而作詞者 *葉俊麟為此時期的代表人物之一。

1960 年代因臺語電影的興起，帶動臺語流行歌與電影結合，文夏、洪一峰等知名歌手投入電影事業。1963 年，郭一男在臺南設立 ✛南星唱片，發掘林海、*方瑞娥等歌手；1964 年，*五虎唱片設立，積極培養尤卿、*尤雅、尤鳳、尤萍〔參見陳淑樺〕、*郭大誠、*黃西田等歌手，而 ✛亞洲唱片也發掘了黃三元、*洪弟七、胡美紅、張淑美等人，〈我所愛的人〉、〈舊皮箱流浪兒〉、〈田庄兄哥〉、〈流浪到台北〉、〈日落西山〉、〈黃昏怨〉、〈青春嘆〉、〈為著十萬元〉、〈無良心的人〉、〈水車姑娘〉、〈懷念的播音員〉等歌曲，正是此一時期之作品。另外，✛金星唱片、✛電塔唱片、鈴鈴唱片（參見●）、✛聲寶唱片、✛天使唱片、✛東亞唱片、✛鈴聲唱片、✛金馬唱片、✛皇冠唱片、✛惠美唱片、✛金大炮唱片、*海山唱片等公司也紛紛灌錄臺語流行歌，其中出身於 ✛金星唱片的 *葉啓田，灌錄〈內山姑娘〉等曲而走紅。然而，在 1960 年代末期，臺語流行歌因整體環境不佳及政府管制政策下，呈現了頹勢，不少歌手轉行或是遠赴日本及東南亞發展。

1970 年代因電視的普及，讓臺語流行歌曲找到另一宣傳管道。首先是布袋戲（參見●）的興起，掀起一股布袋戲要角「主題歌」風潮，尤其以黃俊雄（參見●）主演之電視布袋戲，從這時開始與 *四海唱片公司合作，推出〈可憐酒家女〉、〈為何命如此〉〔參見〈苦海女神龍〉〕、〈相思燈〉、〈廣東花〉等歌曲，女歌手 *西卿即是在此時竄紅；而 ✛中視在 1970 年起製播 *「金曲獎」節目，使得臺語流行歌有發表之空間；另外，*麗歌唱片為復出歌壇的葉啓田灌錄〈人生〉一曲，推出之後大賣。

臺語流行歌再度興起，是在 1980 年代前期，由 *蔡振南出資成立的 ✛愛莉亞唱片公司在臺中市設立，1982 年灌錄 *〈心事誰人知〉一曲，推出後紅遍全臺，並捧紅了新人沈文程，而 *吉馬唱片推出 *〈舞女〉及 *〈愛拚才會贏〉，讓陳小雲及葉啓田二位歌手繼續走紅；1980 年代中期，女歌手 *江蕙在 ✛田園唱片灌錄 *〈惜別的海岸〉一曲，迅速走紅臺語流行歌壇。

1989 年，由林暐哲、王明輝、陳主惠、*陳明章等人成立 *黑名單工作室，配合當時解嚴之後社會力釋放，結合 RAP〔參見饒舌音樂〕、搖滾〔參見搖滾樂〕、民謠等曲風，由 *滾石唱片發行 *《抓狂歌》，這張專輯推出〈抓狂歌〉、〈計程車〉、〈民主阿草〉、〈新莊街〉等歌曲，與以往臺語流行歌在內容及曲風上多有不同，受到知識分子關注；1990 年，新人 *林強灌錄作詞、作曲的《向前走》專輯，由 *真言社製作、✛滾石唱片發行，其中 *〈向前走〉一曲開啓了臺語流行歌新風潮，而 *水晶唱片陸續出版陳明章、*朱約信、*伍佰等新人之歌曲，引發所謂的「臺語歌曲新潮流」，歌手 *羅大佑則在 1991 年製作《原鄉》專輯，由 ✛音樂工廠製作、✛滾石唱片發行，也獲得相當肯定。除此之外，江蕙在 1992 年由 ✛點將唱片灌錄的 *〈酒後的心聲〉一曲，紅遍大街小巷。

而後，陳明章、伍佰、朱約信等創作型歌手也投入商業市場體制，漸漸分道揚鑣而有各自的發展形態，讓臺語流行歌曲出現民謠風格、搖滾以及「笑詼念歌」等方向，其中伍佰在 1992 年為國片《少年吔，安啦！》電影配樂並灌錄同名歌曲，由 ✛真言社及 *魔岩唱片發行，入圍當年金馬獎最佳電影配樂及歌曲二項，之後伍佰又由 ✛魔岩唱片推出《樹枝孤鳥》等專

輯，而陳明章也在⊕滾石唱片推出《下午的一齣戲》專輯，並為歌手潘麗麗、李嘉、金門王、李炳輝等人製作專輯，其中 1996 年由⊕魔岩唱片製作的《流浪到淡水》〔參見〈流浪到淡水〉〕專輯轟動全臺。在 1980 年代中期興起的政治、社會運動也帶動臺語歌曲的創作風潮，而此風潮於 1990 年代逐漸登上唱片市場，1994 年民進黨的臺北市長候選人陳水扁競選時，由路寒袖及詹宏達為其量身製作競選主題歌曲〈台北新故鄉〉及〈春天的花蕊〉，開創作臺語流行歌曲與選戰結合之例，之後在 1996 年首次總統大選時，羅大佑為國民黨候選人李登輝策劃製作並演唱〈台灣行進曲〉一歌，而朱約信、林良哲、陳明章、古秀如、李坤城等新一代詞曲作者則為民進黨候選人彭明敏製作《鯨魚的歌聲》專輯，自此之後，在臺灣各項選舉中，經常會出現為候選人量身打造的臺語歌曲，而在 2004 年總統大選時，泛綠陣營主辦「二二八牽手護臺灣」活動，其主題曲 *〈伊是咱的寶貝〉，係選用陳明章在 1990 年代為推動反雛妓運動的勵馨基金會所製作之主題歌，沒想到竟會成為政治運動之歌曲〔參見競選歌曲〕。

另外，⊕水晶唱片在 1993 年以紀念文學家楊逵而發行《鵝媽媽要出嫁》專輯，是首度將臺語流行歌與臺灣文學結合之作品，其中包括〈玫瑰〉、〈鵝媽媽要出嫁〉、〈菊花開的時〉等歌曲，此一專輯之製作、包裝及宣傳方式並不屬於主流唱片市場，但卻引起相當的討論。（林良哲撰）

發生在 1990 年有 6,000 名大學生參與的「野百合學運」，不但是中華民國政府遷臺以來規模最大的一次學生抗議行動，同時也對臺灣的民主政治有著相當程度的影響。這場學運促成 1991 年廢除《動員戡亂時期臨時條款》，並結束「萬年國會」的運作，臺灣的民主化進入新的階段。新臺語歌的曲風就像一股民主的勢力，衝進了臺灣社會，隨著政治與社會的變遷，聽臺語歌不再是思鄉與憂愁，而是一種聽覺的革命。此刻，獨立樂團如雨後春筍般遍地開花，創作及演唱者的熱血將聽眾的靈魂燃燒

起來，臺灣興起了 Live House 演唱搖滾樂的浪潮，以前的「地下樂團」，在這個時代叫做「獨立音樂」，從地下冒出來的聲音，越來越代表臺語是大眾共生的語系，而當一切對話都從語言或歌唱開始自然發展，文化就會從中發生。

新臺語歌浪潮讓聽歌的人找到在地的認同，獨立音樂在臺灣開始深入民間，得到年輕人的共鳴。1997 年成立的 *董事長樂團，以臺語搖滾音樂作為自己的社會使命，他們在一場場 Live 演出中，將其信仰的音樂能量和母語文化熱情的投射給臺灣搖滾樂迷。臺語創作人將音樂的本質帶回「人」和「土地」，尤其是 1997 年之後的臺語歌曲，更富原創精神，例如：金門王與李炳輝的 *〈流浪到淡水〉、*黃妃 *〈追追追〉、伍佰〈樹枝孤鳥〉、阿弟仔〈我沒讀書〉、*蕭煌奇〈阿嬤的話〉、荒山亮〈趁我還會記〉、滅火器樂團 *〈島嶼天光〉、*謝銘祐〈路〉、許富凱〈拾歌〉、曹雅雯〈鹹汫〉、*茄子蛋〈浪子回頭〉等歌曲與相關出版專輯，也讓臺語流行歌曲大放異彩。

而自 1980 年開始走紅於歌壇的臺語天后──江蕙，至 2015 年為止共發行了約 60 張音樂專輯，在連續舉辦 16 場「祝福」個人演唱會後，宣布封麥退休。她曾於連續四屆金曲獎（參見⊜）獲頒最佳方言女演唱人獎及最佳臺語女歌手獎獎項，包含第 1 屆金曲獎最佳女演唱人獎獎項，她於歷屆金曲獎中至今共獲頒該類獎項五次；她也於 2015 年第 26 屆金曲獎獲頒特別貢獻獎；至今共計獲頒 13 個金曲獎獎項。引退之後的江蕙，仍對臺語歌壇之後輩予以鼓勵，並期許臺語歌曲能在流行歌壇繼續發揚光大。（熊儒賢撰）

湯尼

電影音樂作曲家 *翁清溪的藝名。（編輯室）

陶曉清

（1946.1.27 中國江蘇吳縣）

廣播人、*校園民歌推廣者。1965 年開始主持「中廣熱門音樂」節目〔參見⊜中廣音樂網、廣播音樂節目〕，對於介紹西洋流行樂的欣

賞，貢獻良多；在校園民歌時期，陶曉清創辦「民風樂府」，舉辦各類創作比賽及演唱會，對於推動校園民歌運動不遺餘力，爲校園民歌創作風氣的重要推手之一，並影響 1970 年以後臺灣大眾的音樂生活。1975 年在臺北中山堂（參見●）舉行「*現代民謠創作演唱會」，所有演唱的歌曲都是由 *楊弦將詩人余光中的詩作譜曲而成的，並由當時的➕中廣音樂節目主持人陶曉清推動發行唱片《中國現代民歌》專輯，反應非常熱烈，接著陶曉清等人又再製作了《我們的歌》系列專輯，收錄了 *吳楚楚、*楊祖珺、陳屛、*胡德夫等早期民歌手錄製的歌曲，成爲最早的一批民歌唱片。自 1977 年起，陶曉清開始整理編纂流行音樂紀事，並集結出版。1988 年開闢「中廣青春網」節目【參見●中廣音樂網】，成爲國內第一個以青少年爲對象的音樂類型頻道，成功地建立與民眾的音樂交流。近年來，除持續關心華語流行音樂的發展，更展現其對社會人文關懷，1993 年創辦 *中華音樂人交流協會，成爲音樂創作人聯誼及心靈交流的中心，並藉由協會的組織力量將音樂教化帶進觀護所，用音樂感化青少年受刑人。1999 年榮獲第 11 屆金曲獎（參見●）特別貢獻獎。出版有關成長方面的著作有：《寫給追求成長的你》（1995，臺北：方智）、《讓眞愛照亮每一天》（1997，臺北：圓神），並主導翻譯重要心理叢書《生命花園》一書。（賴淑惠整理）

〈桃花泣血記〉

1932 年 4 月發表的 *臺語流行歌曲，由臺北大稻埕兩位著名的辯士（黑白默片時期電影劇情解說員）*王雲峰作曲、*詹天馬作詞，*純純主唱。1931 年，上海聯華影業公司出版電影《桃花泣血記》，由卜萬蒼編劇，金焰與阮玲玉爲男女主角。1932 年此片在臺灣上映時，爲了宣傳而將電影情節塡入歌詞中，敘述男女追求自由戀愛所經歷的阻礙，賺人熱淚，共有十段之多，最後以「結果發生啥代誌　請看桃花泣血記」作爲結束，引發聽眾的好奇心。在宣傳期間，片商還雇用了小型樂隊到當時的永樂

《桃花泣血記》電影海報

町、太平町（今天臺北市延平北路、迪化街一帶）沿街演奏，吸引觀眾前往戲院觀賞此片。隨著電影的風行，這首歌曲亦廣受歡迎，因此當時 *古倫美亞唱片負責人 *栢野正次郎將此曲錄製成唱片發行，成爲第一首眞正「流行」的臺語流行歌曲。這首曲子由簡單的四個樂句所組成，可視爲傳統的五聲音階宮調，切分音則是節奏的特點，歌詞運用七字仔之形式並押韻。這首宣傳歌曲雖因陳述劇情，而影響了日後的流傳，但它卻引領了臺灣流行歌曲的發展。（徐玫玲撰）參考資料：33

歌詞：

人生相像桃花枝	有時開花有時死	花有
春天再開期	人若死去無活時	
戀愛無分階級性	第一要緊是眞情	琳姑
出世歹環境	相像桃花彼薄命	
禮教束縛非現代	最好自由的世界	德恩
老母無理解	雖然有錢都亦害	
德恩無想是富戶	堅心實意愛琳姑	免驚
僥負來相誤	我是男子無糊塗	
琳姑自本亦愛伊	相信德恩無懷疑	結合
兩緣心歡喜	相似金枝不甘離	
愛情愈好事愈多	頑固老母眞囉唆	富男
貧女不該好	強激平地起風波	
離別愛人蓋艱苦	相似鈍刀割腸肚	傷心
啼哭病倒鋪	悽慘失戀行末路	
壓迫子兒過無理	家庭革命隨時起	德恩
走去欲見伊	可憐見面已經死	
文明社會新時代	戀愛自由即應該	階級
拘束是有害	婚姻制度著大改	
做人父母愛注意	舊式禮教著拋棄	結果
發生啥代誌	請看桃花泣血記	

天韻詩班

宣教士彭蒙惠（Doris Brougham, 1926.8.5-）出生於美國西雅圖，1948年到上海，1949年到香港，1951年從香港到臺灣花蓮宣教，1960年在臺北創辦中華救世廣播團（1963年更名為救世傳播協會 ORTV-Overseas Radio & Television Inc.），成為臺灣基督教宣教事工上的一大助力，創下每天18小時的基督福音廣播節目。1963年，她更成立天韻詩班，後因要到校園演唱，所以也使用「天韻合唱團」之名稱，英文名為 Heavenly Melody，成為臺灣第一個全職的基督徒合唱團，並於同年在⊕臺視製作了當時唯一的宗教性電視節目「天韻歌聲」，成為廣受歡迎的節目之一。之後雖然受到其他宗教團體的抨擊，而短暫停播四個月，但在觀眾的熱情支持下，不僅復播，且又持續了大約十年。天韻詩班除巡迴於國內外的演出，1980年發行了首張華語詩歌創作專輯《野地的花》，當中的同名歌曲〈野地的花〉（葉薇心作詞、吳文棟作曲）更是成為其最代表性的歌曲之一，也廣傳於臺灣各基督教會中，甚至海外的華語基督教會。2008年，彭蒙惠來臺六十年、天韻四十五週年之際，正式推出第二十張華語創作專輯《祢的手永遠比我大》，並積極於4月份巡迴全臺，舉行大型音樂佈道會。發行專輯的近三十年來，⊕天韻不僅以音樂傳播基督教福音，而且培育了許多優秀的歌手及創作人才，音樂的製作也數度獲得金曲獎（參見●）的肯定：

1991年入圍第3屆金曲獎最佳演唱組獎。作詞者葉薇心以〈別讓地球再流淚〉榮獲最佳國語歌詞作詞人獎。1996年，器樂演奏專輯《躍》

入圍第8屆金曲獎流行音樂最佳演奏專輯。2001年，第十四張創作專輯《歡唱》入圍第12屆金曲獎非流行音樂最佳宗教音樂專輯獎。2003年，第十五張創作專輯《伊的疼惜》（臺語）榮獲第14屆金曲獎最佳宗教音樂專輯獎；〈眼光〉入圍傳統藝術類最佳作詞人獎。2005年，第十八張創作專輯《咱是一場戲》（臺語）入圍第16屆金曲獎最佳宗教音樂專輯獎。2007年，第十九張創作專輯《把愛留下》入圍第18屆金曲獎最佳宗教音樂專輯獎。（廖英如撰）參考資料：99

〈天眞活潑又美麗〉

由 *劉家昌作詞、作曲，甄妮演唱之 *華語流行歌曲，1973年 *海山唱片出版，為電影《雲飄飄》主題曲【參見1970流行歌曲】。「洋娃娃歌后」甄妮1971年在臺灣出道，1972年加盟海山唱片，演唱許多膾炙人口的電影主題曲：〈天眞活潑又美麗〉為其代表作之一，整首歌曲洋溢著甜美愉悅的青春氣息，經由唱片公司的大力推廣和電影的賣座成功，當年紅遍大街小巷，成為全民傳唱之歌。其後甄妮成功走紅於流行樂壇成為超級巨星，與同齡的 *鄧麗君、*鳳飛飛並列「華語三大歌后」，三人幾乎瓜分了當時整個臺灣唱片市場，影響力遍及東南亞。（編輯室）

〈跳舞時代〉

日治時期的 *臺語流行歌曲，由 *鄧雨賢作曲，*陳君玉作詞，*純純演唱，發表於1933年。內容描述新時代女性對自由戀愛的嚮往與盼望，男女時髦的跳著舞，享受愛情的滋味。2003年⊕公視廣受好評的紀錄片《Viva Tonal 跳舞時代》，獲得2003年第40屆金馬獎最佳紀錄片，因片中以〈跳舞時代〉這首歌和女歌手 *愛愛的回憶為引子，另類呈現日治時期臺語流行歌曲歡樂、非悲情的一面，引起廣泛的討論與肯定，也使這首歌曲再度引起注意。（徐玫玲撰）參考資料：120

涂敏恆

（1943.2.12 苗栗大湖－2000.3.14 苗栗）
客家流行音樂詞曲創作者，曾創作出 *〈客家本
色〉這首在臺灣客家族群廣泛流傳的歌曲。涂
敏恆自政治作戰學校〔參見●國防大學〕音樂
學系畢業，曾任《民生報》文字記者，也寫作
*華語、*臺語流行歌曲，*費玉清演唱的〈送
你一把泥土〉，就是他在華語流行歌壇為人所
知的作品。在臺北發展時，他與另一名同鄉的
客籍歌手 *吳盛智合作，創作出〈我是客家人〉
（涂敏恆詞、吳盛智曲）、〈高速公路〉（涂敏
恆詞、吳盛智曲）等歌曲。在吳盛智不幸車禍
過世後，涂敏恆出版《大憨牯汽車》專輯，收
錄許多兩人合作的客家歌曲（*四海唱片，
1987 年 11 月）。涂敏恆的創作風格及類型多
元，山歌、童謠〔參見●兒歌〕、*流行歌曲、
藝術歌曲，甚至於軍歌〔參見●軍樂〕都有所
著墨，創作量相當龐大，一生共創作約 2,300
餘首歌曲，據說他曾以每日創作三首歌曲為努
力的目標。晚期涂敏恆致力於 *客家流行歌曲
之創作，也投入客家地區各社團、山歌班的教
學活動。在客家流行歌曲的詞曲作者中，同時
可以跨足華語、臺語創作，又可以深入客家民
間、並廣泛的被接受，涂敏恆乃是第一人選。

（劉榮昌撰）參考資料：85

W

〈外婆的澎湖灣〉

由 *葉佳修作詞、作曲，潘安邦所演唱的 *華語流行歌曲，1979 年由 *海山唱片發行，為後民歌時期的重要代表作品，在華人世界大為走紅，傳唱程度極高，這首歌曲是葉佳修在服役之前為潘安邦量身訂做的創作【參見 1970 流行歌曲】。

葉佳修於 1978 年擔任⊕海山唱片舉辦的第 1 屆「民謠風」比賽評審，其後出版的合輯中，收錄葉佳修所創作的〈鄉間的小路〉，由當年獲得第 1 屆冠軍的 *齊豫演唱，這首歌曲成為 *校園民歌中具有鄉村味又琅琅上口的華語歌曲。葉佳修才華洋溢，在 1979 年出版了個人首張專輯《赤足走在田埂上》，包辦作詞、作曲及演唱，成為校園民歌界的全能才子，但因他的外型不被電視臺接受，所以當時是由潘安邦在電視上幫忙打歌。

1979 年，潘安邦因代替⊕海山唱片的葉佳修在電視臺打歌，獲得⊕海山唱片簽約發片的機會，唱片公司安排葉佳修與潘安邦見面，潘安邦談及從小生長在澎湖的故事，葉佳修覺得最感動的就是他與外婆的祖孫情，因為潘安邦的外婆行動不便，走路需要一手拄著拐杖，另一隻手隨時隨地牽著他走，於是寫下歌詞「有著腳印兩對半」，形容祖孫兩人相伴走路的腳印，還有半支是外婆的那根拐杖，這首歌也記錄下潘安邦與外婆的真實故事。（編輯室）

〈望春風〉

1933 年由 *鄧雨賢作曲、*李臨秋作詞的 *臺語流行歌曲，由 *純純演唱，*古倫美亞唱片發行。一推出後，即受到廣大群眾的喜愛，因為中國五聲音階的宮調旋律，配合少女懷春、含蓄內斂的歌詞，巧妙道盡情竇初開的年輕人對愛情的期待。也由於歌曲的轟動，1937 年⊕臺灣第一映畫製作出資拍攝同名電影，由李臨秋編劇，於 1938 年 1 月 15 日於臺北永樂座上映，電影是日語發音，歌曲唱的則是臺語，為臺灣第一部由唱片流行歌所改編之電影；1977 年，⊕中影也曾拍攝過同名電影。由於這首歌太受歡迎，1930 年代新加坡的⊕巴樂風唱片與中國的⊕上海百代唱片皆曾請歌手翻唱。〈望春風〉不僅是鄧雨賢與李臨秋最為人所知的歌曲，而且在 2000 年，臺北市政府與聯合報主辦「歌謠百年臺灣」與「百年十大金曲」票選活動中，獲得了冠軍，可見此曲亦是日治時期至今流傳最廣的歌曲，它開啟流行文化工業的新模式──因歌曲受歡迎而拍攝同名電影的慣例。（徐玫玲撰）參考資料：70

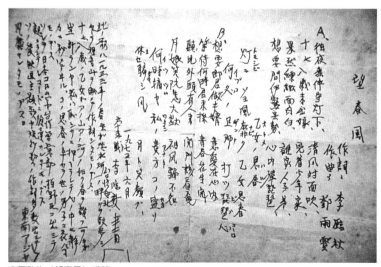

李臨秋的〈望春風〉手稿

王菲

（1929）

*華語流行歌曲演唱者、演員。山東煙臺人，北平中國大學肄業。中國失守後，投效軍旅，由於喜歡音樂，進入裝甲兵音幹班〔參見➋國防部軍樂隊〕第二期，之後又從➕政戰學校〔參見➋國防大學〕金門分班第二期畢業，曾任陸、空軍政工隊指導員、音樂教官、軍中劇隊演員。1955年，王菲因看了來臺勞軍的港星葛蘭演出載歌載舞的〈曼波歌〉，激發創作〈山東曼波〉的靈感，藉著山東人愛吃的大饅頭，來描繪他所見到的「曼波舞」。他先寫成簡譜，在勞軍晚會上演唱。〈山東曼波〉受到官兵的熱烈歡迎，在軍中流行好長一段時間。1958年10月，➕南國唱片將它灌成唱片，並招考40位女性合唱員，為此歌配唱。推出後，受到歌迷的熱烈歡迎。隔年，➕南國又推出王菲的第二張唱片，共有8首歌曲，都是由他作曲、填詞，包括〈甘蔗與高粱〉、〈套老鄉〉、〈一朵帶刺的玫瑰〉等。

王菲創作的歌曲多達80首，除上述歌曲外，還有〈當我們小的時候〉、〈黃毛丫頭十八變〉、〈夢裡情人〉等，他擅長將生活中所見所聞編唱成歌曲，如〈甘蔗與高粱〉，描寫外省人離鄉背井到臺灣，見到臺灣的甘蔗，想到故鄉的高粱，引起許多人的共鳴，也抒解遊子心中的酸楚。此曲曾獲總政戰部優秀作曲獎。他還應作曲人 *周藍萍之邀，與 *紫薇合唱〈傻瓜與野丫頭〉、〈南海情歌〉。這些歌曲都是改編自臺灣歌謠，給人耳目一新的感覺。

王菲還拍過不少電影及電視，曾以《古寧頭大戰》一片獲國防部優秀演技獎，以電視連續劇《戰國風雲》獲➕文工會優秀演技獎。他歌聲嘹亮，以男高音演唱 *流行歌曲，也為電影寫下不少插曲，包括改編自瓊瑤小說的《煙雨濛濛》、《三朵花》，還有《女人遇強盜》、《吳鳳》等。（張夢瑞撰）

王宏恩

（1975.7.26 臺東延平武陵村）

布農族人，族名 Biung Tak-Banuaz。畢業於大葉大學視覺傳達設計系，正式音樂創作始於大學時。1999年以〈雨過天晴〉一曲，獲得省衛生局「反毒歌曲創作比賽」第四名。2000年組「山上的孩子」樂團，以創作歌曲〈山谷裡的吶喊〉，獲「鄧麗君文教基金會」舉辦歌曲創作比賽首獎。

2000年大學畢業，加入➕風潮唱片〔參見➋風潮音樂〕。同年6月發行首張創作專輯《獵人》，入圍2001年第12屆金曲獎（參見➋）「最佳方言男演唱人獎」。2001年8月發行第二張創作專輯《Biung》，並以此專輯獲2002年第13屆金曲獎「最佳方言男演唱人獎」，同時入選為 *中華音樂人交流協會年度十大優良專輯之一。2004年轉入➕喜瑪拉雅唱片，同年發行第三張創作專輯《走風的人》，2006年發行《戰舞》。

王宏恩的歌曲主要以布農族母語創作，歌詞內容取材自布農傳統歌謠、族內相傳之神話，抑或為自身生活經驗。其曲風結合西式民歌與部落傳統歌謠，藉由吉他、打擊樂器之伴奏，呈現出民謠式簡約抒情的風格。（黃姿盈撰）參考資料：111, 114, 122

王傑

（1962.10.20 新北永和）

*華語流行歌曲演唱者、音樂製作人和演員，肄業於香港三育書院物理系，1987年以《一場遊戲一場夢》在臺灣出道走紅，一舉登上中國廣播公司當紅節目「知音時間」排行榜冠軍，專輯銷售於短短三個月內賣破70萬張，在整個東南亞更賣破100萬張。〈一場遊戲一場夢〉一曲在當年金馬獎獲得最佳電影插曲獎，而王傑的個人形象與唱腔風格統一，招牌的牛仔褲、皮衣、夾克裝扮，更成為當時每個自詡「浪子」的男生的標準裝扮，是當時樂壇最受矚目的黑馬；*飛碟唱片早期宣傳文案稱他為「昨日的浪子‧今日的巨星‧明日的傳奇」，新加坡媒體也稱其為「三十年實體唱片工業最有

基本盤的十大男歌手」。

王傑的嗓音相當獨特，聲線有很強的辨識度，歌聲本身就流露出滄桑悲涼的感覺，同時也是華人歌壇少數可以唱出高音 C 的男歌手，在演繹歌曲時往往能透過充滿穿透力與爆發力的嗓音，將歌曲的高低起伏詮釋得淋漓盡致。王傑自 1987 年至 1989 年前三張華語專輯《一場遊戲一場夢》、《忘了你忘了我》、《是否我真的一無所有》皆由李壽全製作，根據唱片公司的銷售估計，這三張專輯當年在臺灣的總銷量就已突破百萬張，若加上海外及累積銷量則已破千萬張。

除了華語歌曲及粵語歌，王傑也擅長演唱英文歌曲，活躍年代於 1987 年至 2018 年，曾簽約的唱片公司包括：*飛碟唱片（1987-1995）、⊕華納唱片（1988-1996）、⊕波麗佳音（1996-1998）、⊕英皇娛樂（1999-2009）、⊕誠利千代文化傳媒（2012-2018），共發行 29 張華語個人專輯、11 張粵語專輯及 1 張英語專輯。

王傑是公認的 1980、90 年代華語流行音樂最具影響力的指標人物，與齊秦、童安格、周華健合稱「臺灣四大天王」。其歌曲在大中華地區及美、加、星、馬、日、韓等地華人中擁有廣大影響力，他的歌曲也在越南、緬甸及泰國被翻唱，曾被韓國歌迷譽為「亞洲歌聖」。

（熊儒賢撰）

王夢麟

（1954.4.15）

*校園民歌演唱者。1970 年代開始，創作許多膾炙人口的校園民歌，並曾獲得第 2 屆 *金韻獎優勝歌手。有別於一般民歌手多為在學學生，王夢麟進入民歌圈子時，已經是社會人士，曾開過計程車，也因為體會過司機的生活，寫了〈雨中即景〉。看到西門町的人潮，種種因繁榮而產生的現象，他寫了〈西門奇景〉；又跟趙樹海合寫了〈烈日下的男兒〉、〈晨〉等歌曲；另外還有感懷母親教養之恩的〈母親我愛你〉、觀察社會現象有感而發的〈電動玩具〉、詠嘆情愛的〈我倆〉，在在都顯現出創作的才華。1979 年出版第一張個人專輯

《阿美阿美》，專輯中的歌曲〈阿美阿美〉為王夢麟、胡冠珍及趙樹海所共同主演電影《歡樂群英》主題曲，歌詞中將其對婚姻的渴望，以詼諧的語法和輕快的旋律娓娓道出，贏得市場的熱烈回響。而其在演藝工作上的積極表現與能言善道的幽默才情，讓他除了在歌唱上的成績外，更進一步參與電影的拍攝，並主持⊕臺視「大世界」和「第一棚」等電視節目。（賴淑惠整理）資料來源：105

〈望你早歸〉

1946 年，由 *那卡諾作詞、*楊三郎作曲的 *臺語流行歌曲。當時楊三郎於臺灣廣播電臺（日治時期之臺北放送局，即今⊕中廣前身）【參見● 中國廣播公司音樂活動、廣播音樂節目】擔任小喇叭樂手，受到演藝股長 *呂泉生（參見●）的鼓勵，開始創作歌曲。此曲是楊三郎與那卡諾的首次嘗試，雖不似日治時期的臺語流行歌曲，講究工整的樂句段落與歌詞字數，但手法毫不生澀，呈現相當自由的曲風；歌詞描述癡情女子，動人心弦，尤其剛好契合戰後盼望親人從軍歸來的社會氛圍。美麗島事件後，又成為周清玉、許榮淑代夫出征的 *競選歌曲，再次得到巨大的回響。（徐玫玲撰）

歌詞：

> 每日思念你一人　昧得通相見　親像鴛鴦水鴨不時相隨　無疑會來拆分離　牛郎織女個兩個　每年有相會　怎樣你那一去全然無批　放捨阮孤單一個　若是黃昏月娘欲出來的時　加添阮心內悲哀　你欲恰阮離開彼一日　也是月欲出來的時　阮只好來拜託月娘　替阮講乎伊知　講阮每日悲傷流目屎　希望你早一日返來
>
> （口白）噫　無聊的月光暝　來引起阮思念著故鄉的妹妹　妹妹　我自離開故鄉到現在　也昧得通達成著我的目的　我的希望　我也時常想欲寫批返去安慰著你　又恐驚來加添著你的悲傷　你的憂愁　妹妹　請你著來相信我　我不是彼一款無情的男性　若是黃昏到月娘欲出來的時　我　我的心肝……

汪石泉

（1933.7.24 中國崑山—2018.4.19）

歌曲創作者。中國江蘇淮陰人。原名汪崑明，後來改名汪石泉，自號「十全老朽」。政治作戰學校〔參見●國防大學〕音樂組第四期及1981年班畢業。1957年調國防部康樂總隊（今藝術工作總隊）〔參見●國防部藝術工作總隊〕任音樂官、歌劇隊副隊長等職，並與時任副總隊長的作曲家李中和（參見●）從事軍中音樂教育工作達十四年。此期間，得李氏鼓勵指導，對其往後音樂創作生涯助益匪淺。1970年底，軍職外調，參與中華電視臺籌備工作，翌年10月31日，●華視正式開播，遂被聘任為編審，而卸下戎裝退役。在●華視歷任編審、企劃製作、綜藝組組長等工作，前後二十二年。於1993年屆齡退休。

　　汪氏音樂創作生涯依性質可分為三個階段：第一階段，自1957年至1970年，多為愛國勵志之軍歌〔參見●軍樂〕、合唱、歌劇等為主。其作品四幕歌劇《茶色的山莊》曾獲1970年教育部文藝獎音樂類文藝獎章。軍歌〈埔光進行曲〉亦於1984年獲國防部評頒埔光文藝金像獎。在此期間，參與各界特定歌曲創作競賽，迭獲首獎。第二階段，自1971年至1990年，基於工作需要，多為電視節目創作片頭主題歌曲。如卡通節目「小蜜蜂」、「無敵鐵金剛」；社教節目「愛心」、「江山萬里心」；佛教節目「甘露」、「光明世界」；戲劇節目「烽火鴛鴦」、「春望」等主題曲，皆流傳久遠，普獲好評。第三階段，自1991年開始，以年近花甲，行將退休，嘗試為唐宋詞譜曲，期能透過唱歌方式，對推廣中華古典文學有所助益。創作完成唐詩歌曲72首、古詞歌曲52首，並於1997年出版《古詞今曲》（雙CD，臺北：樂韻）第一輯。唐詩歌曲以兒童為對象，曾在●華視開闢「詩歌童唱」節目，每週30分鐘，計播39集，獲得各國小師生熱烈參與。汪氏創作歌曲，向以服務社會大眾為著眼，對歌詞屬性與意境之拿捏，極為嚴謹，故其曲調之設計，多能深入淺出，琅琅上口，且與歌詞意境相融一體，雅俗兼顧。迄2006年止，就現存曲稿統計，先後創作各類歌曲計785首。（李文堂撰）

〈往事只能回味〉

1970年由*劉家昌譜曲、林煌坤填詞、*海山唱片發行的*華語流行歌曲〔參見1970流行歌曲〕。當年一推出便轟動全臺，讓演唱者*尤雅一炮而紅，也奠定劉家昌在華語歌壇的大師地位，專輯更是創下百萬暢銷紀錄，大街小巷人人傳唱。

　　當初●海山唱片並不特別看好這首歌曲，將它排在專輯曲序的第三首，預定首波主打歌為〈四個願望〉，第二首則是〈只要為你活一天〉。未料〈往事只能回味〉流傳到音樂市場中，琅琅上口的旋律和歌詞竟成為全民傳唱歌曲，專輯銷售量爆增，其受歡迎的程度與當年*謝雷〈苦酒滿杯〉及*姚蘇蓉〈負心的人〉相比，可說是有過之而無不及，尤雅也因此躍升為歌壇天后。

　　1970年，當時劉家昌因擔任●中視「每日一星」節目主持人，在必須不斷挖掘新人上節目的需求下，想起在統一飯店演唱西洋歌的尤雅，認為她的聲音甜美有特色，鼓勵她灌錄華語唱片，並在短時間內為其譜寫出〈往事只能回味〉、〈只要為你活一天〉及〈四個願望〉等五首歌，尤雅也成為劉氏第一位得意門生。

　　〈往事只能回味〉推出後，尤雅的現場演唱身價翻漲數倍，甚至征服了東南亞等地的華人歌迷，自此走向國際，之後更演唱多部瓊瑤電影主題曲及插曲，劉家昌也繼續為其撰寫多首膾炙人口的歌曲。尤雅一曲成名，劉家昌門下弟子蜂擁而至，捧紅多位華語天王、天后，也從此展開70年代華語唱片的黃金時期。一首歌改寫人生與時代，〈往事只能回味〉實為時代見證。（陳永龍撰）

王雲峰

（1896 臺南—1970 臺北）

*臺語流行歌曲作曲者。本名王奇。父親在王雲峰出生前即過世，母親也於其十歲時過世，十一歲到臺北，向日本海軍一等樂師岩田好之

助學習音樂。十七歲時在這位樂師的協助下，到日本東京神保音樂學院隨飯島一郎學習兩年的管弦樂，返臺後曾擔任臺北永樂座戲院辯士、共樂軒管樂隊指揮，並與蕭光明共同開辦稻江音樂會。1927 年至 1933 年間亦自組約十七、八人的永樂管弦樂團，團員包括葉得財與葉再地等人。1932 年，他和作詞者 *詹天馬合作電影《桃花泣血記》的同名宣傳歌，是日治時期第一首廣為流傳的流行歌曲〔參見〈桃花泣血記〉〕，因而聲名大噪，被當時 *古倫美亞唱片所延攬。戰後，曾加入臺灣省警備司令部交響樂團〔參見 ● 國家交響樂團〕，吹奏豎笛，同時擔任管樂組組長。王雲峰大約創作了 37 首歌曲，除了〈桃花泣血記〉之外，1948 年與好友作詞者 *李臨秋合作所寫的 *〈補破網〉，亦是重要的臺語流行歌曲。此外，亦有臺語的新歌劇《桃花泣血記》與《回陽草》等創作。1970 年逝世，享年七十四歲。（徐玫玲撰）

王芷蕾

（1958）

*華語流行歌曲演唱者。本名王玉娟。臺北泰北中學畢業。一家人都有歌唱天分，其兄長學習音樂，是陸光 ● 藝工隊〔參見 ● 國防部藝術工作總隊〕的隊長，嫂嫂則是舞蹈教練。從小就是基督徒的王芷蕾，曾是兒童唱詩班的一員。在泰北中學讀書時，王芷蕾的歌聲就十分出名。高三那年，開始參加 ● 臺視舉辦的「新人獎」選拔，連得三週冠軍後，被 ● 臺視網羅為基本歌手，從此正式走向螢光幕。

王芷蕾進入 ● 臺視，灌錄過不少電視連續劇的主題曲，包括《三代同堂》、《情深深》、《花開時節》、《碧雲天》、《彩鳳飛》等，直到 1979 年，她因演唱《秋水長天》主題曲，才受到觀眾的熱烈歡迎，接著又演唱《巴黎機場》、《天長地久》、《天涯海角》、《秋潮向晚天》、《我最難忘的人》與《一千個春天》等，聲勢日隆，堪稱是演唱電視連續劇主題曲而走紅的歌手代表。除了電視劇主題曲，其他歌曲也很受歡迎，像〈臺北的天空〉、〈翩翩飛起〉、〈晚風〉等，都有相當好的銷售成績。由於形象端莊，再加上歌聲清亮、高亢，當時由新聞局推動的 *淨化歌曲，不少都指名要她擔綱。1980 年起，● 臺視每年都會為王芷蕾製作個人專輯，角逐金鐘獎（參見 ●）最佳女歌手。一個被大家公認歌唱優秀的藝人，五次提名居然全部鎩羽而歸。這件事引起歌迷的熱烈反應，慰問信件如雪片紛飛，媒體記者也為她打抱不平，紛紛撰文替她叫屈。王芷蕾的努力最後終於有了結果，而且一次就得了兩個大獎，包括 1985 年金鼎獎（參見 ●）最佳演唱獎，及 1986 年金鐘獎最佳女歌手，是對她的演唱生涯最佳的肯定。（張夢瑞撰）

萬沙浪

（1949—2023.6.18 臺東）

*華語流行歌曲演唱者。本名王忠義，臺東卑南族人，童年是在臺東縣延平鄉的紅葉谷度過。在紅葉少棒隊尚未崛起前，一度也是紅葉村的少棒選手，擔任投手。萬沙浪全家都有一副好嗓子，在未踏入歌壇前，他的二姊王幸玲已在演藝界成名，然萬沙浪進入歌壇完全靠自己的實力。在臺東卑南族語裡，「萬沙浪」是武士的尊稱，每個年輕人都在追求這個封號。因此當他踏入歌壇，就選用「萬沙浪」做藝名。流行歌曲作曲者 *左宏元發現萬沙浪，認為他是可造之材，為他寫了〈風從哪裡來〉，果然一炮而紅。接著具有原住民風味的〈娜魯灣情歌〉，萬沙浪唱來更是韻味十足。其

唱紅的名曲不少，例如〈美酒加咖啡〉、〈夢
難忘〉、〈愛你一萬年〉、〈藍色的姑娘〉、〈海
鷗飛處〉。萬沙浪也嘗試作曲，已發表的歌曲
有〈大澳港〉、〈路在半山腰〉、〈卑南青年〉
等。1987 年，萬沙浪選擇到中國發展，情況未
如預期，1995 年回到臺灣，淡出歌壇。2005
年，擔任第 16 屆*金曲獎最佳原住民語流行音
樂演唱專輯獎頒獎人。（張夢瑞撰）

魏如萱
（1982.10.10 花蓮富里）

*流行歌曲演唱者、詞曲創作者，有著創作歌
手、電臺 DJ、演員、作家等多樣身分。2003
年以音樂組合「自然捲」主唱身分出道，參與
兩張專輯及數首單曲的錄製，入圍過第 17 屆
金曲獎（參見●）最佳樂團獎，後因為喉嚨受
傷而退團。2007 年重新出發，用個人身分正式
推出專輯《La Dolce Vita 甜蜜生活》，以細膩
又瘋狂的鮮明音樂風格獨步歌壇，至今已發行
七張專輯、數張 EP，並多次舉辦巡迴演唱會。
嗓音變幻莫測的她，曾四度入圍金曲獎最佳國
語女歌手獎，最終在 2020 年第 31 屆金曲獎憑
第六張專輯《藏著並不等於遺忘》獲獎。昔日
曾被媒體戲謔唱歌怪腔怪調的女孩，如今已成
為這世代最具標誌性的嗓音。（戴居撰）

〈吻別〉

發表於 1993 年，由何啓弘作詞、殷文琦作曲，
收錄在張學友的同名華語專輯中（*寶麗金唱
片），此張唱片在臺灣的銷量超過百萬張，打
破了 1989 年*〈夢醒時分〉創下的百萬張紀錄，
至今仍是臺灣唱片銷售紀錄的保持者【參見
1990 流行歌曲】。〈吻別〉這首歌在 1993 年第
5 屆金曲獎（參見●）得到了最佳年度歌曲
獎、最佳編曲兩項大獎，亦奠定了張學友在整
個華語歌壇的地位，至今仍是許多人愛去 KTV
點唱的歌曲。（施立撰）

歌詞：

前塵往事成雲煙　消散在彼此眼前　就連
說過了再見　也看不見你有些哀怨　給我
的一切　你不過是在敷衍　你笑的越無邪

我就會愛你愛得更狂野　總在剎那間　有
一些瞭解　說過的話不可能會實現　就在
一轉眼　發現你的臉　已經陌生不會再像
從前　我的世界開始下雪　冷得讓我無法
多愛一天　冷得連隱藏的遺憾　都那麼的
明顯　我和你吻別　在無人的街　讓風癡
笑我不能拒絕　我和你吻別　在狂亂的夜
我的心　等著迎接傷悲　想要給你的思念
就像風箏斷了線　飛不進你的世界　也溫
暖不了你的視線　我已經看見　一齣悲劇
正上演　劇終沒有喜悅　我仍然躲在你的
夢裡面

翁炳榮
（1922 中國上海）

*流行歌曲作詞者、媒體人。出身臺南望族，
父親翁俊明一生致力於臺灣民主政治，是日治
時期臺灣人第一代西醫。翁炳榮 1922 年出生
於中國上海，隨父母成長於廈門和香港，在重
慶讀中學、貴陽讀大夏大學（上海遷校）。二
次戰後返臺，任職於臺灣廣播電臺（日治時期
臺北放送局，參見●），認識同事呂泉生（參
見●），開始業餘的歌詞寫作。作品由呂泉生
譜曲的有〈兒童進行曲〉、原住民歌曲填詞
〈美麗的角板山〉等。臺灣廣播電臺後來更名
*中國廣播公司，翁炳榮擔任節目部主管。
1950 年南北韓戰爭爆發，美軍心戰部隊亟需亞
洲人才，透過推薦，遂赴日就職，也兼任✛中
廣駐日代表。1951 年，駐日美軍在東京試驗電
視放送的新科技，其又被網羅，見證了日本電
視在 1953 年開播的劃時代紀錄。十年後，臺
灣籌備第一家電視臺，由日本技術支援，翁炳
榮在東京，周天翔在臺北，真正執行創臺工
作，直至 1962 年✛臺視開播。第二家電視臺
✛中視籌備時，翁炳榮就返臺全力投入，試播
時包辦翻譯、企劃、撰稿、導播等工作，成為
✛中視第一任節目部經理，他仿照歐美電視劇
的模式，首創全臺第一部連續劇《晶晶》。由
於女兒*翁倩玉走紅日本歌壇，在日本錄製後
回臺播放的「翁倩玉之聲」，也讓臺灣人開了
眼界，見識到日式節目製作的風格，成為臺灣

歌唱節目的學習標竿。天生喜愛音韻又極富天分的翁炳榮，由於節目需求，更加致力於歌詞創作，深受兩岸華人喜愛的歌曲，除了 *〈祈禱〉，還有〈愛的奉獻〉、〈珊瑚戀〉、〈愛的迷戀〉與〈溫情滿人間〉等作品。

〈愛的奉獻〉是中國中央電視臺播出十餘年「正大綜藝」節目（1990 年開播）的主題曲，在中國人人會唱，被暱稱爲「中國地下國歌」，這節目正是翁炳榮擔任董事長的正大綜藝公司的作品，「正大公司」是他離開 ⊕中視，遠離故鄉，在香港和中國發展電視傳播事業的據點。（劉美蓮撰）

翁倩玉

（1950 臺南柳營）

*華語流行歌曲演唱者、演員，以 Judy Ongg 之名爲國際所熟悉。祖父翁俊明一生致力於臺灣民主政治志業，是日治時期臺灣第一代西醫。父親 *翁炳榮是廣播電視第一代媒體人。兩歲隨父母移居東京，九歲參加向日葵劇團，十一歲首次演電影《大波浪》，後又到香港、臺灣拍攝電影十餘部，其中 1972 年以《眞假千金》獲得第 10 屆金馬獎最佳女主角，1973 年以《愛的天地》獲得第 19 屆亞太影展感人演技獎。歌唱方面，發行多張中日文專輯，在臺灣流行的 *〈祈禱〉、〈愛的奉獻〉、〈珊瑚戀〉、〈愛的迷戀〉與〈溫情滿人間〉等名曲，皆爲父親翁炳榮塡詞傑作。翁倩玉多才多藝，在日本主持電視節目、發起地震救災等公益活動之外，也投入服裝設計領域，有自己名字 Judy Ongg 的品牌。1975 年開始學習木刻版畫，經常獲獎，成果斐然。作品獲各國收藏之外，2005 年她將創作的版畫《鳳凰迎祥》獻給京都的平等院鳳凰堂，成爲日本重要文化財。母親爲她在伊豆半島成立「翁倩玉資料館」。（劉美蓮撰）

翁清溪

（1936.5.28 臺北—2012.8 臺北）

電影音樂作曲家、*流行歌曲作曲與編曲者、樂隊指揮。就讀臺北市大橋國校時，在學校接觸到口琴，雖然樂器狀況很不理想，但是口琴優美的聲響已經觸動他靈魂深處音樂的基因。加上住家地緣上的關係，五年級開始，幫迪化街臺北產業公司的樂器練習者抄寫樂譜（五線譜轉爲簡譜），能免費使用公司所有的樂器，就這樣完全憑自己的摸索而學會小提琴、單簧管、薩克斯風、口琴、吉他、鋼琴等多樣樂器，並在臺北市各大電臺的樂隊吹奏最拿手的單簧管。

1952 年，因其單簧管精湛的吹奏技術，得以加入在美軍俱樂部中的菲律賓樂團，成爲唯一一位非菲律賓籍的樂手，並打擊顫音琴（vibraphone）。五年的磨練，憑藉著勤奮的態度與靈敏的聽力，學到許多爵士樂團的精髓。Tony（*湯尼）這個藝名就是在這個時期開始使用。1962 年籌組湯尼大樂隊，在第一酒店和中華路等多家夜總會演奏。除此之外，1970 年代受公司委託籌組 ⊕華視大樂隊，並兼團長指揮；1974 年將 ⊕臺視各音樂節目中零散的小樂團重組爲 ⊕臺視大樂隊〔參見電視臺樂隊〕，並擔任指揮三年（1974-1977），更是 *「群星會」幕後重要的音樂推手。

在繁忙樂團工作的同時，於 1950 年代末開始從事歌曲編曲，至 1980 年代初爲止超過萬首以上；1970 至 1980 年代間，更以他驚人的創作力，與對電影戲劇張力的深刻了解，爲超過 30 部以上的電影譜寫配樂，以音樂來表達電影中的不同情節與主角的喜怒哀樂，例如《新羅生門》（李影導演，1971）、《翦翦風》（張美君導演，1974）、《女朋友》（白景瑞導演，1975）、《門裡門外》（白景瑞導演，1975）、《八百壯士》（丁善璽導演，1976）、《浪花》（李行導演，1976）、《碧雲天》（李行導演，1976）、《十三女尼》（張美君導演，1977）、《汪洋中的一條船》（李行導演，1978）

、《無情荒地有情天》（陳耀圻導演，1978）、《拒絕聯考的小子》（徐進良導演，1979）、《蒂蒂日記》（陳耀圻導演，1979）、《早安台北》（李行導演，1980）、《源》（陳耀圻導演，1980）、《西風的故鄉》（徐進良導演，1980）、《最長的一夜》（金鰲勳導演，1983）等。其中尤與李行導演的合作迭創佳績，特別是《小城故事》（1979）與《原鄉人》（1980）的主題曲，不僅讓*鄧麗君再創演藝事業的另一高峰，更形成李行、翁清溪、鄧麗君的電影鐵三角。

為印證全由自己自修摸索的音樂技法是否跟得上歐美，與加強音樂創作的深度，翁清溪曾三次斷然暫停手邊繁忙的各項音樂事務，出國進修。第一次為1973年至美國波士頓百克里音樂學院學習理論作曲與編曲一年，並學習豎琴；第二次為前往歐洲六個國家的音樂學院，旁聽研習古典的管弦技法，並於1975年受邀成為荷蘭 International Gaudeamus Music Week 的觀察員；1985年，年屆五十歲的他，第三次進修，前往南加大研讀電影工業（Composition for the Music Industry），顯示他孜孜不倦的學習態度。

翁清溪對臺灣流行歌曲界最大的貢獻是在1950至1980年代間，盡心盡力提攜許多後輩歌星，創作適合他們音色與音域的歌曲，在不同的時期塑造出臺灣歌壇的巨星；更與作詞者*莊奴合作富傳統性旋律的歌曲；與*孫儀合作的歌，則屬於較強調現代感的風格。共譜寫近500首的歌曲，例如陳蘭麗的〈葡萄成熟時〉、*陳芬蘭的〈夢鄉〉、鄧麗君唱紅的*〈月亮代表我的心〉、*鳳飛飛的〈巧合〉、*余天的〈海邊〉等約30首歌曲，以及高凌風的〈大眼睛〉、*劉文正的〈門裡門外〉、陳淑樺的〈美麗與哀愁〉、*崔苔菁的〈愛神〉；亦有為電視連續劇譜寫主題曲，例如由*王芷蕾演唱的〈秋水長天〉與〈秋潮向晚天〉等。

1980年，陪伴最愛的母親走完人生最後的路程，他才答應受聘任職於新加坡國家廣播局音樂總監之職務。1991年自新加坡退休後返臺，未曾忘情爵士樂團。以 Big Band 的編制，於1998年帶領臺灣爵士大樂團，錄製如*〈望春風〉、〈淡水暮色〉、〈思想起〉（參見●）等歌曲的《臺灣爵士》專輯，並期待朝 Jazz Symphony 發展【參見爵士樂】。

翁清溪為臺灣流行音樂界少數全憑實務經驗與不斷自學，而擁有古典音樂嚴謹創作技法的作曲家，樂團合作音樂家更不乏古典音樂界的重要人物；在創作時，悲愁旋律的書寫受柴可夫斯基（P. Tchaikovsky）影響很大；而在編曲時，華格納（R. Wagner）歌劇中的音樂層次、莫札特（W. A. Mozart）音樂中的流動、愉悅氣氛與巴赫（J. S. Bach）提供對音樂的基本思考，再再都啟發他的創作。1999年更獲聘為臺灣藝術學院【參見●臺灣藝術大學】音樂學系教授，指導即興演奏。從1980年代起，獲得不少重要獎項，為對其卓越音樂貢獻之肯定。

獲得獎項：

1981年第18屆金馬獎最佳電影插曲，得獎作品《原鄉人》；1982年 YAMAHA 第13屆世界歌謠大賽評審團獎（日本東京），參加作品為陳淑樺演唱之〈Promise Me Tonight〉；1999年第10屆金曲獎（參見●）特別獎；2002年第45屆亞太影展最佳電影音樂獎，得獎作品《沙河悲歌》；2005年紀念中國電影百年華誕當代中國電影音樂慶典音樂家特別獎。（徐玫玲撰）

翁孝良
（1945 中國上海）

吉他手、唱片製作人、*華語流行歌曲創作者。嘉義縣人。1947年隨父親回臺北定居。1960年代，就讀●建中初中部與高中部時，因哥哥買了把吉他，翁孝良非常喜愛彈奏，遂在學校自組樂團，並經常於臺北中山堂（參見●）、信義路國際學舍（參見●）、鄒容堂（青島東路●救國團場地）等地表演，參加如「石器時代人類」等樂團。1969年開始正式進入職業性

演奏，數十年的演奏經驗，使他成為臺灣第一吉他手。至1979年為止，擔任當時三大熱門合唱團之一「電星樂團」（Telstar）主奏吉他手與主唱〔參見搖滾樂〕。在這期間，亦經常在➕中視「每日一星」或➕臺視節目演出，並由*海山唱片公司發行樂團演奏專輯，也曾為當時著名歌星如*姚蘇蓉、*謝雷、五花瓣合唱團、*歐陽菲菲、*尤雅等錄製唱片。1972年起，除了擔任專屬錄音室吉他手，亦開始從事唱片編曲工作。以主吉他手錄音的歌曲不下數千首，如：*〈今天不回家〉、*〈往事只能回味〉、*〈梅花〉、〈雲河〉、*〈龍的傳人〉、*〈秋蟬〉、*〈恰似你的溫柔〉、〈擺開煩惱〉等。1976年甚至還擔任統一飯店夜總會十一人的「爵士樂團」團長，同時又任職於➕中視大樂隊〔參見林家慶〕主吉他手。1980年代開始，翁孝良在音樂上的涉獵更加寬廣：1980-1984年組織「印象」合唱團（Impression），出版三張專輯，之後又出版《二重唱》專輯；1981年成立成功錄音室，並兼任錄音工程師，且擔任 *蔡琴、*王芷蕾、殷正洋、葉蔻、靳鐵章、黃鶯鶯、*潘越雲、*齊豫、*蘇芮等多位歌手的唱片製作人，並譜寫詞曲。1987年成立銘聲製作公司培育新秀，旗下歌手有：*張雨生、知己二重唱、東方快車合唱團、陶晶瑩、黃維德和葉慶筑等，期間創作的歌曲有：*〈我的未來不是夢〉、〈以為你都知道〉、〈不懂的事〉、〈將你的靈魂接在我的線路上〉、〈天空不要為我掉眼淚〉、〈夢田〉、〈奉獻〉、〈把愛找回來〉、〈愛在沸騰〉、〈請你從此停留在我懷抱〉、〈走出孤獨〉、〈走不完的愛〉、〈和天一樣高〉、〈這是個好所在〉、〈熱愛〉等百餘首。

1992年任職 BMG 國際唱片公司（Bertelsman Music Group Company）臺灣分公司總經理。1993年後，再培育新歌手徐懷鈺及 Y.I.Y.O 三人組。1999年至今與其他音樂人共同發起成立

*中華音樂著作權仲介協會，提倡著作權，且任職董監事。（徐玫玲撰）

文夏

（1928 臺南—2022.4.6 臺北）

1950、1960年代當紅*臺語流行歌曲演唱者，本名王瑞河。出身於基督教家庭的他，從小就跟著父母上教會，五、六歲就加入臺南聖教會的唱詩班，展現歌唱天分，小學時，旅日的叔叔回國，見其熱愛歌唱與音樂，鼓勵他到日本求學。國民學校畢業後，他到東京就學，拜宮下常雄為師，學習聲樂、作曲與樂器，包括鋼琴和吉他，同時學習夏威夷吉他和西班牙吉他，奠下日後自組樂團、自彈自唱的基礎。返臺後，就讀臺南高級商業學校，在校內自組樂隊，經常在市政府晚會上表演，有一回，臺南中國廣播公司（前身即臺灣廣播電臺）播出他們表演時的錄音，甚受好評，並受邀到➕中廣電臺現場演出，然後於全國播放錄製帶，這個由高中生組成的樂團就此唱出名氣。因為母親開設的文化洋裁店在臺南相當知名，小時候鄰居都叫他「文化」，臺語諧音聽起來就像「文夏」，再加上兩詞的日語讀音相同，於是取「文夏」為藝名。高中畢業後，文夏自組「文夏夏威夷樂團」，並加入「臺南民響樂團」擔任歌手，後來在朋友引介下，加入「亞羅瑪樂團」。「文夏夏威夷樂團」的優質演出，引起當時總部設在臺南的*亞洲唱片注意，➕亞洲正計畫出版臺語唱片，他在➕亞洲出版首張臺語專輯《漂浪之女》，後來陸續出版 *〈月夜愁〉、〈港邊惜別〉、〈姊妹愛〉等。1957年，與八歲的文香、文雀、文鶯組「文夏三姊妹」，後加入文鳳，改成「文夏四姊妹合唱團」，開始錄製唱片：《文夏的採檳榔》、《十八姑娘》、《流浪三姊妹》。1960年代，臺語歌影片蔚為

流行，1962 年他也跨足臺語電影，前後主演了 11 部臺語電影，並首開隨片登臺風氣。

1972 年中華民國與日本斷交，政府明令禁播日本電影和日本歌曲，改寫自日本曲的臺語歌也受到波及而遭禁唱；緊接著在 1976 年，➕新聞局規定電視臺和廣播電臺一天只能播送兩首臺語歌，眼見在臺灣已無發展空間，文夏另覓舞臺，選擇到日本、東南亞發展。2000 年後，文夏在歌壇的動向備受矚目，首先他自承是「愁人」，為自己在 1950 年代以日本曲調改填的 300 多首臺語歌詞爭取版權；2003 年，自譜詞曲寫下象徵族群融合的〈大臺灣進行曲〉；2004 年，總統陳水扁在「臺灣之歌頒獎典禮」上頒發獎狀表揚；2005 年，舉辦「文夏夢幻演唱會」全國巡迴演出，展現被譽為「寶島歌王」的歌唱實力。終戰後，百廢待興的歲月裡，人們透過收音機聆聽他的歌聲，撫慰貧瘠心靈，1940、1950 年代出生的人，大都在他的歌聲陪伴下長大。文夏超過半世紀的歌唱生涯，可說是臺語流行歌曲發展的縮影。2011 年，文夏榮獲第 2 屆*金音創作獎傑出貢獻獎，又於 2012 年第 23 屆金曲獎（參見●）獲頒特別貢獻獎。（郭麗娟撰）參考資料：36

〈我愛台妹〉

2006 年發行的*華語流行歌曲，由饒舌歌手【參見饒舌音樂】MC HotDog（1978.4.10，本名姚中仁）與*張震嶽合寫詞曲、共同演唱，收錄於 MC HotDog 個人首張專輯《Wake Up》（*滾石唱片發行）【參見 2000 流行歌曲】。2007 年，該專輯獲得第 18 屆金曲獎（參見●）最佳國語專輯獎。〈我愛台妹〉是一首節奏明快的嘻哈歌曲【參見嘻哈音樂】，將名人和韓劇都入詞，以詼諧諷刺的口吻對社會價值及大眾審美提出抗議。這首歌切合當時興起的「台客風潮」（將長期受到社會主流貶抑的臺灣本土文化風格翻轉成為流行文化指標），旋律取樣自 1980 年代的西洋流行歌曲〈The One You Love〉，亦相當琅琅上口，立刻引爆流行。（李德筠撰）

〈我的未來不是夢〉

*華語流行歌曲。陳家麗作詞，*翁孝良作曲，*張雨生演唱。此曲是翁孝良針對張雨生特殊的高亢嗓音所寫的歌曲，最早發表於 1988 年《六個朋友》合輯中，並成為當年黑松沙士廣告主題曲【參見 1980 流行歌曲】。隨著廣告的播放，令人對張雨生的歌聲留下深刻的印象。因為歌詞中所強調不畏艱難的態度，再加上歌手的學生形象，在年輕世代中引起強烈的共鳴，成為 1990 年代的學生，在 6 月畢業期間最喜歡演唱的歌曲，面對畢業後的一切，只要努力與認真，一個充滿希望的未來將不再是夢。（徐玫玲撰）

歌詞：

> 你是不是像我在太陽下低頭　流著汗水默默辛苦的工作　你是不是像我就算受了冷漠　也不放棄自己想要的生活　你是不是像我整天忙著追求　追求一種意想不到的溫柔　你是不是像我曾經茫然失措　一次一次徘徊在十字街頭　因為我不在乎別人怎麼說　我從來沒有忘記　我對自己的承諾　對愛的執著　我知道　我的未來不是夢　我認真的過每一分鐘　我的未來不是夢　我的心跟著希望在動

吳成家

（1916.8.20 臺北—1981.7.7 臺北）

*臺語流行歌曲作曲者、演唱者。出生於臺北橋頭，自幼小兒麻痺。高等科畢，前往日本就讀日本大學文學部，並師事日本演歌大師古賀政男。後成為日本古倫美亞唱片公司專屬歌手，藝名「八十島」。1935 年返臺，進入臺灣*古倫美亞唱片公司擔任臨時歌手，並使用本名，灌錄由*李臨秋作詞、*王雲峰作曲的〈無愁君子〉（1939）。在➕勝利唱片結識*陳達儒後，兩人即開始合作，1938 年發表多首優秀歌曲，例如〈心忙忙〉（即〈心茫茫〉）、〈甚麼號作愛〉、〈阮不知啦〉與〈港邊惜別〉等，當中常巧妙運用一字多音的方式，例如〈阮不知啦〉中運用感嘆詞「啊」以多音的營造，將或是悲嘆、或是嬌嗔的語氣表露無遺；〈港邊

惜別〉爲其與日本女醫師悲劇戀情的抒發，歌曲中亦是運用後起拍子所導引出的一字多音，來抒發這段悲苦的戀情。1945 年，吳成家成立小規模的「興亞管弦樂團」，引起蔡繼坤（參見◉）的注意，邀請其加入警備司令部的樂團，作爲軍中交響樂團，並授予其中校官階。後又改隸省政府，最後成爲❖省交〔參見◉臺灣交響樂團〕。離開樂團後，擔任過礦主、西餐廳老闆及發明立體電視和自動化馬桶蓋。其一生浪漫多情，經營事業幾經轉折，創作雖不多，但爲臺灣留下動聽的音樂。（徐玫玲撰）

吳楚楚

（1947.3.1 中國湖北漢口）

早期 *校園民歌手、唱片出版者、音樂著作權推廣者。1949 年兩歲時隨國軍播遷來臺，1950 年定居臺北縣新店（今新北市新店區）。從小就喜歡唱歌的他，就讀新店國校時受音樂老師林增榮啓蒙。考上高中時，長輩送他一把吉他，在林增榮教導下，學習調弦、看譜，就讀中興大學地政學系二年級時當選吉他社社長，同時跟隨呂昭炫（參見◉）學習古典吉他。服完兵役後，開班授課，教授吉他演奏技巧，也在木門、艾迪雅等西餐廳自彈自唱。1977 年 3 月 16、17 兩天，在臺北實踐堂（參見◉）舉辦「吳楚楚首度演唱會」，由他作詞譜曲的〈你的歌〉也首度公開發表。1977 年，在洪健全教育文化基金會（參見◉）策劃下，*陶曉清邀集包括 *楊弦、吳楚楚、韓正皓、*胡德夫在內的許多歌手，陸續合錄了三張《我們的歌》合輯，出版後大受歡迎。在這三張合輯中，吳楚楚於 1978 年發表的〈好了歌〉，由於當時新聞局仍有審查制度，這首歌被認爲是「灰色、消沉」，違反政府宣導的反共音樂大忌，因此被列爲 *禁歌。同年，*《滾石雜誌》和❖中廣「熱門音樂」節目，共同舉辦「年度歌曲、歌手選拔」，結果，吳楚楚獲男歌手第一名，〈好了歌〉獲選年度歌曲第一名。1979 年 *滾石唱片成立，獲邀加入並負責音樂部門，1981 年❖滾石發行的第一張唱片專輯《三人展》就是由 *潘越雲、李麗芬和吳楚楚共同

錄製。1982 年與彭國華等幾位朋友合組 *飛碟唱片，推出陶大偉《ㄍㄚㄍㄚㄨㄌㄚㄌㄚ》專輯、*蘇芮《一樣的月光》專輯，巧妙地與電影結合，奠定❖飛碟唱片在業界的地位。1985 年結合業界成立反盜版小組，強力告發盜版者；隔年，集合臺灣 12 家唱片公司，成立財團法人國際唱片業交流基金會（IFPI）。1989 年推動成立中華民國錄音著作權人協會（ARCO），並當選首屆理事長；隔年結合歌手、業界推動 IFPI 舉辦「三二一反盜版大遊行」。1994 年推動臺灣 18 家出版公司，成立中華音樂詞曲仲介協會（AMPI）；1999 年推動臺灣 28 家版權公司，及 200 餘位詞曲作者，成立 *中華音樂著作權仲介協會，當選首屆理事長。1993 年，飛碟集團將旗下的❖飛碟唱片股權，全部賣給❖華納唱片，吳楚楚也擔任華納國際音樂大中華區董事總經理直到 1997 年，1998 年擔任飛碟廣播電臺董事長，現任飛碟集團董事長。2002 年當選 *中華音樂人交流協會第三任理事長，2003 年 8 月推動「民歌三十年」系列活動，並於 2004 年 6 月舉辦「民歌三十演唱會」。2005 年獲第 16 屆金曲獎（參見◉）特別貢獻獎。（賴淑惠整理）

吳靜嫻

（1946）

*華語流行歌曲演唱者、演員。原籍中國安徽，從小在岡山空軍眷村長大，畢業於岡山中學。1964 年參加正聲廣播電臺的全省歌唱比賽，與 *姚蘇蓉同獲冠軍。先後在高雄藍寶石、金都樂府、臺北日新、麗聲、今日等 *歌廳長期演唱，並主持正聲「我爲你歌唱」節目。後加入❖臺視爲基本歌星，在 *「群星會」等節目演出。1969 年獲選爲《中國時報》主辦之「全國十大歌星」，並

榮登香港十大歌星之榜。1983年，她演出❶臺視連續劇《星星知我心》，飾演辛苦養育五個孩子的苦命媽媽古秋霞，十分感人，極受好評。這部臺灣電視史上連續劇的代表作，也為她贏得1984年第19屆金鐘獎（參見❷）最佳女演員的榮譽。後影歌雙棲演出《星星的故鄉》、《養不教誰之過》、《京華煙雲》、《掌聲響起》等多齣電視連續劇，及1998年再由她擔綱重拍《新星星知我心》。1994年與*青山主持正聲電臺節目「我為你歌唱」。2005年開始在社區大學開課教唱，並常到各地養老院及榮民之家演唱。2007年正聲廣播電臺頒予傑出貢獻獎。吳靜嫻曾在*四海唱片、❶台聲唱片、❶國際唱片、*海山唱片等公司灌唱很多張老歌唱片；也於香港、泰國、菲律賓、印尼、馬來西亞、新加坡、歐美各地多次演唱宣慰僑胞。個人專輯有：《幾度花開花又落》（*駱明道製作，1990，飛羚唱片）；《把悲傷還給悲傷》（1990，貴族唱片）、《多少相思多少愁》（鈕大可製作，1972，海山唱片）等。（汪其楣、黃冠熹合撰）參考資料：8

吳晉淮

（1916臺南柳營—1991.5.20新北淡水）

*臺語流行歌曲作曲者。十三歲前往日本歌謠學院深造，為*許石的學長，從日本歌謠學院畢業後，即在東京的「作文館」歌劇院演唱，發展歌唱事業。在日本二十餘年後，1957年因母喪返臺，從此留在臺灣。吳晉淮不僅能歌，亦能演奏吉他，更能創作歌曲，著名的作品有

右起吳晉淮、佐野博（中）、條原寬（左），三人合組拉丁三人組合唱團。

*葉俊麟作詞的〈暗淡的月〉、*許丙丁作詞的〈可愛的花蕊〉、*周添旺作詞的〈黃昏的海邊〉和許正照作詞的〈關仔嶺之戀〉等。1980年代，吳晉淮又寫出了不少歌曲，例如與作詞者蔣錦鴻合作，為*洪榮宏寫了〈愛情的力量〉和〈恰想也是你一人〉，與陳國德合作，為黃乙玲寫了〈六月割菜假有心〉和〈講什麼山盟海誓〉等歌曲。在從事發展音樂事業外，也不忘提攜後輩，他的學生有*郭金發、蔡一紅、蕭孋珠、黃乙玲等人。1996年，臺南縣政府（今臺南市政府）在柳營鄉（今柳營區）尖山坤水庫風景區為他豎立銅像，讓大家能記得這位故鄉的音樂人。（徐玫玲撰）參考資料：36

吳盛智

（1944—1983.12.21）

*流行歌曲演唱者、吉他手。苗栗縣大湖鄉人。早年自學吉他，憑藉過人的天分聽唱片揣摩演奏技巧，十九歲參加九三康樂隊，並在臺北許多餐廳、俱樂部、夜總會等場地的樂隊中擔任琴師。退伍後，加入陽光合唱團〔參見搖滾樂〕，後於1974年進入❶臺視大樂隊〔參見電視臺樂隊〕彈奏吉他，並且出版多張吉他演奏流行專輯。吳盛智於1981年、以藝名「陽光」，於❶皇冠唱片發行《無緣》全客語專輯，除了〈無緣〉、〈濃膠膠〉、〈勇往直前跑〉三首新創作的客家流行歌曲外，他也以豐富的演奏經驗重新詮釋傳統的客家山歌（參見❷）。在發行專輯後，吳盛智讓客家歌首次有機會於❶臺視的節目中發表演唱。這在當時方言不受歡迎的環境中，其實是非常難得的機會。在同時期他也與另一名客家音樂（參見❷）創作者*涂敏恆一起創作發表〈捱係中國人〉與〈陽光〉等歌曲。其著名歌曲*〈無緣〉，更被雲門舞集〔參見❷林懷民〕在《我的鄉愁我的歌》（1986）舞作演出中選為配樂。1983年因車禍重傷過世，得年僅三十九歲的他，卻被許多客家音樂的論述者視為新創客家流行歌的先驅，對於許多新生代的客家流行音樂創作者來說，吳盛智也扮演了一個開創性的角色〔參見客家流行歌曲〕。（劉榮昌撰）

伍思凱

（1966.7.23）

*華語流行歌曲演唱者、詞曲創作者、音樂製作人、編曲家，亦曾參與電影、電視劇、舞臺劇、廣播節目主持及電視主持工作，不僅是華語歌壇全方位創作歌手的先鋒，也是1990年代最具影響力的華語男歌手之一。早期，伍思凱以其陽光、清新的健康形象和傳唱愛的曲風而被稱爲「愛的歌手」，後因其演唱實力及對音樂創作不斷進修的努力精神，備受業界和歌迷的肯定，成爲華語樂壇全方位創作歌手的指標人物。

1986年和鄭怡合唱〈我和你〉出道，1988年發行首張個人專輯《愛要怎麼說》，獲得《中國時報》最佳新人獎亞軍、年度十大金曲排行亞軍、1989年度新加坡電臺龍虎榜最高榮譽歌曲。1990年奪下第1屆金曲獎（參見●）最佳新人獎，同年發行專輯《特別的愛給特別的你》，同名主打歌在全球華語樂壇大受歡迎，在新加坡蟬聯933電臺的冠軍寶座十二週，於香港獲頒十大中文金曲獎等多個獎項，更入圍第3屆金曲獎最佳年度歌曲獎。在歷經五次金曲獎提名後，2004年以《愛的鋼琴手》榮獲第15屆金曲獎臺灣最佳國語男演唱人獎、第17屆新加坡金曲獎流行樂壇榮譽大獎，並多次受邀在華人大型節目中演出，唱作實力再登巔峰。（熊儒賢撰）

吳秀珠

（1948）

*華語流行歌曲演唱者。童年於高雄度過，因家境困苦，八歲開始在電影院外顧車，後來因爲愛唱歌，所以就在電影院老闆的建議下跟著影片巡迴演唱。電影下片後，加入澎湖康樂隊，1966年因爲出色的演出得到國軍文藝金像獎女主角獎。1972年簽約◆先鋒唱片，推出個人第一張專輯《黑就是黑》。1975年，正當國片風行的年代，吳秀珠先後演唱了〈海鷗飛處〉、〈未曾留下地址〉等電影主題曲，讓影迷留下深刻的印象，之後加入◆臺視與歌手*余天一起主持歌唱節目「我愛周末」。吳秀珠的

嗓音充滿感情，詮釋各類歌曲均有個人獨到之處，成名曲包括了〈飛躍在我心〉、〈一輪明月照花香〉等。1981年流行歌壇吹起*校園民歌風潮，她也轉型灌錄民歌唱片，以獨特的唱腔詮釋帶有民間音樂風味的〈樵歌〉、〈農夫歌〉等作品。吳秀珠本身也參與創作譜曲的工作，〈謊言〉、〈媽媽〉、〈一片小小落葉〉等歌曲便是出自她的手筆。（施立撰）參考資料：66

伍佰

（1968.1.14）

*流行歌曲詞曲創作者、歌手、音樂製作人。本名吳俊霖，嘉義縣六腳鄉蒜頭村人。畢業於嘉義縣蒜頭國小與太保國中。嘉義高中時加入學校軍樂隊，非常喜愛音樂，1986年開始學習吉他，練就一身精湛的技術。經歷過*水晶唱片《完全走調》合輯與*寶麗金唱片《辦桌》專輯中〈樓仔厝〉的階段，也開始以樂團形式在Live House和Pub演唱，引起轟動。1992年演唱電影《少年吔，安啦！》中〈點煙〉、〈少年吔，安啦！〉歌曲，並推出了個人首張專輯《愛上別人是快樂的事》，個人專輯發行後與貝斯手朱劍輝（小朱）、鍵盤手余大豪（大貓）與鼓手Dean Zavolta（Dino）組成伍佰 & China Blue樂團。

從1995年起，伍佰持續開創個人演唱事業的高峰：1995年現場錄音專輯《伍佰的Live──枉費青春》，造成極大的轟動，使伍佰的現場演唱能力跨越錄音室的做工，更加震撼人心。1997年的《搖滾浪漫》現場錄音專輯，累計超過70萬張的銷售量，再度打破臺灣Live專輯的紀錄。1998年，臺語專輯《樹枝孤鳥》接續*林強在1994年《娛樂世界》中挑戰臺語聽眾的極限，結合Band Sound與電子音樂的模式，銷售超過60萬張，並於1999年獲得第10

屆金曲獎（參見●）最佳流行音樂演唱唱片獎。1999年，於九二一大地震之後推出《白鴿》專輯，在市場一片萎縮之際，卻還締造了將近50萬張的高銷售量。2005年發行的臺語專輯《雙面人》，獲2006年第17屆金曲獎最佳臺語男演唱人獎。除上述個人專輯之演唱、製作詞曲外，也為其他多位亞洲知名藝人製作及詞曲創作，如劉德華、張學友、王菲、那英、周華健、莫文蔚、*翁倩玉、徐若瑄、譚詠麟、謝霆鋒、*蔡依林等。

與唱片一樣獲得聽眾高度肯定的是伍佰的演唱會。伍佰 & China Blue 歷年來曾在臺北市立體育場、香港紅磡體育館、新加坡室內體育館、馬來西亞室內體育館、北京首都體育館、上海大舞臺、美國 House of Blues 等七大指標性演唱會場舉行演唱會；2005年，更遠至美國舉行四場巡迴演唱會，引起當地報紙的頭版報導，同年8月與*陳昇等音樂人共同舉辦兩場「*台客搖滾」演唱會，更造成社會的熱烈討論，至2007年已舉行三屆。

伍佰至2022年共發行29張個人專輯，演藝生涯中獲得無數獎項，是臺灣歌壇少數在華、臺語歌曲領域皆獲得高度肯定的歌手，具精湛的吉他演奏技術與現場演唱的魅力，並兼具詞曲創作與製作才能的全方位音樂人。（徐玫玲撰）

「五燈獎」

為◆臺視製播最久的歌唱節目，它不是靠歌星表演，而是由觀眾自由報名參加演出。「五燈獎」於1965年開播，它的前身叫「周末劇場——田邊俱樂部」，當時由日本田邊製藥廠贊助。1971年改名為「歌唱擂臺」，之後又改名為「才藝五燈獎」、「新五燈獎」，1975年再更名為「五燈獎」。除了歌唱競賽外，節目內容還不斷翻新，增添「手語歌唱」、「山胞才藝表演」等。由於廣受歡迎，節目時間也從原有的30分鐘延長到1小時、90分鐘、110分鐘。「五燈獎」培養了不少主持人，最早由李睿舟主持，接著有：吳非宋、李忠成、王弘、田文仲及孫伯堅、黃小冬夫婦。之後加入主持的有：辜敏治、阮翎、邱碧治、李明瑾、倪北嘉、姜蓓莉、王莉茹、趙英華，後期的主持人為廖偉凡、和家馨。

「五燈獎」挖掘了許多歌唱新秀和音樂演奏者，*張惠妹、吳宗憲、黃安、李佩菁、勾峰、呂秀齡、蔡小虎、曾心梅等都是由「五燈獎」一戰成名，陳中申（參見●）的梆笛演奏五度五關讓人印象深刻。而至今尤讓人記憶彌新的是1980年五度五關的賽德克族原住民張秀美和溫梅桂，其中張秀美是小學老師，溫梅桂為基督教長老教會的牧道者，為了籌募幫助原住民小孩的教育經費，她們參與了這項比賽，一路以自行編曲過的原住民歌謠，贏得千萬民眾的讚賞，引發對原民歌謠的關懷。她們過關後婉拒了所有娛樂事業的簽約要求，只在比賽之始就主動贊助捐款給教會的*海山唱片公司錄下一張過關擂臺的歌曲唱片——山地民歌專輯《花蓮舞曲／牛背上的姑娘》，之後便回到教育與牧道崗位。這個節目穿越了1960、1970年代，一直屹立不搖，1980年代中期後，有線電視大量興起，嚴重威脅到無線電視臺，各節目廣告量普遍不足，「五燈獎」終於在1998年7月19日，播出1,700集後宣告停播。之後一度恢復製播「五燈之星擂臺賽」，但一年後，又因廣告狀況不佳而停播。（張夢瑞撰）

五虎唱片

前身為◆雷虎唱片，1964年6月創辦於臺中市，由周進升（1933.2.25-）、吳文龍（1940.3.27）、鄧君榮（1939.5.17-1996）、陳燦馨（1934.10-）、戴寬勤（1931-1973）五股東合組，以◆雷虎唱片申請登記，申請期間便開始發行唱片，同年出版*黃西田《田庄兄哥》、尤美《給天下無情的男性》、*尤雅《為愛走天涯》，1965年出版*郭大誠《天下一大笑》、尤美《為著拾萬元》，這五張◆雷虎唱片（唱片編號第301-305集）在業界造成極大轟動。後因◆雷虎唱片已被他人搶先登記，遂於1965年6月正式登記為五虎唱片廠有限公司，編號延續為五虎唱片第306集，出版尤雅《難忘的愛人》廣獲好評。該公司曾出版十一齣歌仔戲（參見●），但仍以日曲臺語歌【參見混血歌曲】為

主，為要求錄音品質，組有十二人樂團，聘請林禮涵擔任樂團指揮，遠赴臺北葉和鳴錄音室錄音。五名股東中，除吳文龍外，其餘四人都是廣播節目主持人，捧紅的歌手包括*陳淑樺、黃西田、郭大誠、*葉啟田、尤雅等，日後都在臺灣流行歌壇引領風潮。1968年10月由股東之一的周進升併購獨立經營後，陸續出版多張*陳芬蘭的臺灣歌謠與日語歌曲專輯，1970年後就未再出版唱片。2001年1月，周進升將⊕雷虎和⊕五虎所出版的223首歌曲，轉錄成《五虎唱片轟動懷念臺語歌曲CD金曲集》一套15片發行，維持營運至今。⊕五虎極力拔擢具演唱天分的歌手，並將1960年代中期的社會現象譜寫成歌曲，極具社會學研究價值。（郭麗娟撰）參考資料：37

〈舞女〉

1985年發表的*臺語流行歌曲，詞曲創作者為俞隆華，亦由其親自演唱，後由*陳小雲唱紅〔參見1980流行歌曲〕。俞隆華自小喪父後就開始打零工貼補家計，後來認識了一個舞女，有感而發即興作了這首歌曲，透過當時臺語歌曲走小眾推廣路線，利用夜市的販賣，迅速轟動整個臺語歌壇，至今仍為點歌率相當高的歌曲。這首歌在1980年代末期特別流行，常被人用來比喻當時臺灣人的處境就像舞女般悲慘。這首歌在1990年代還被改編成粵語版的〈來……尋夢〉。

陳小雲，本名陳雲霞，臺語流行歌曲演唱者，原本與朋友合開咖啡廳，被引薦到臺中酒店當代班歌手。1985年，出版由俞隆華填詞作曲的*〈舞女〉，隨即紅遍大街小巷。但因歌曲題材的緣故，唱片公司以夜市促銷的路線發行，反而讓這首貼近中下階層心聲的歌曲，意外走紅。之後又陸續推出〈歌聲戀情〉、〈愛情恰恰〉、〈愛情的騙子我問你〉等歌曲，都相當受到歡迎。陳小雲滄桑中帶有堅強性格的歌聲，在臺語歌壇佔有一席之地，出色的唱腔讓她在1992-1993年獲得第4、5兩屆金曲獎（參見●）最佳方言歌曲女演唱人。近年來淡出歌壇，不再有公開演唱活動。（施立撰）

歌詞：

打扮著妖嬌模樣　陪人客搖來搖去　紅紅的霓虹燈　閃閃爍爍　引我心傷悲　啊誰人會凍了解　做舞女的悲哀　暗暗流著目屎　也是格甲笑哈哈　啊　來來來來跳舞　腳步若是震動　不管伊是誰人　甲伊當做眠夢

無限映像製作有限公司

簡稱無限映像。成立於1986年，以紀錄片開啟其影像製作之歷程，是國內專業的影視暨演唱會製作機構。1990年之後，流行音樂產業依賴大型售票演唱會為營收主要來源，⊕無限映像為因應媒體與科技應用的轉變，透過現場錄影轉播製作演唱會影像專輯，成為主流音樂的視聽趨勢，強化唱片公司針對出版現場演唱的影音技術專業需求。⊕無限映像以高畫質影像技術為流行音樂〔參見流行歌曲〕在影視美學的重要指標機構，其後為迎接數位時代來臨，影視拍攝以HD高清轉播為主，2015年之後，更以4K畫質為流行音樂帶入更高階的數位規格，並因應網路平臺之需求，以大型直播影視工程成為首屈一指娛樂視聽媒體的重要品牌。

近年演唱會代表作品：吳青峰「16葉」演唱會（2020）、楊丞琳「LIKE A STAR」演唱會（2020）、*羅大佑「宜花東鹿」線上演唱會（2020）、「民歌45高峰會」巨蛋感恩場（2020）、梁靜茹「當我們談論愛情」臺北小巨蛋演唱會（2020）、*五月天「好好好想見到你Mayday Fly to 2021」演唱會（2020）、蔡健雅「給世界最悠長的吻」巡迴演唱會（2021）、周華健「少年俠客」巡迴演唱會（2021）、*陳昇「春天任我行」5G線上直播演唱會（2021）、許富凱「拾歌」臺北小巨蛋演唱會（2021）、*魏如萱「HAVE A NICE：DAY」巡迴演唱會（2021）、*李宗盛「有歌之年」演唱會（2021）、「一起逃走吧！詹雅雯小巨蛋大跨越」演唱會（2021）、民歌高峰會（2022）、魚丁糸「池堂影夜」演唱會（2022）、動力火車「都是因為愛」世界巡迴演唱會（2022）、*張惠妹「ASMR」世界巡迴演唱會（2022）。（編輯室）

〈無緣〉

*呂金守作詞、*吳盛智作曲並演唱，收錄於1981年吳盛智以藝名「陽光」，於⊕皇冠唱片所發行的《無緣》全客語專輯中〔參見1980流行歌曲〕。這首不同於傳統客家歌謠〔參見●客家山歌〕的嶄新創作，開啓了1980年代*客家流行歌曲的序幕，也同時啓發了之後的客家流行歌曲創作者，例如*謝宇威、黃連煜、顏志文〔參見山狗大樂隊〕、*劉劭希、林生祥〔參見交工樂隊〕與陳永淘等人。曾被雲門舞集〔參見●林懷民〕在《我的鄉愁我的歌》（1986）舞作演出中選爲配樂的〈無緣〉，與*涂敏恆的*〈客家本色〉應是至今最重要的兩首客家流行歌曲。（徐玫玲撰）參考資料：75

五月天

搖滾樂團，以 May Day 之名爲國際所熟悉，成員共有五人，分別是：阿信（陳信宏，主唱）、怪獸（溫尙翊，吉他）、瑪莎（蔡昇晏，貝斯）、石頭（石錦航，吉他）及冠佑（劉冠佑，鼓手）。前身爲「So Band」樂團，而後1997年改名爲五月天，1998年在*角頭唱片參與《ㄞ國歌曲》地下樂團合輯，1999年在*滾石唱片發表首張專輯《五月天第一張創作專輯》，同年8月28日於臺北市立體育場舉辦了大型演唱會「第一六八場演唱會」，大獲成功，至此五月天在臺灣流行音樂的市場站穩腳步，也是臺灣少數幾個在商業市場上取得成功的搖滾樂團之一。2001年11月團員瑪莎進入⊕藝工隊〔參見●國防部藝術工作總隊〕服役，樂團活動暫息至2003年才又開始，該年五月天在8月16日於臺北市立體育場舉辦「天空之城」復出演唱會，約4萬歌迷參加，這是破臺灣演唱會單場人數紀錄的演唱活動。2006年五月天與⊕滾石策略長陳勇志合作，以股東身分成立*相信音樂，處理他們的全部音樂版權，僅唱片發行權與⊕滾石合作。

截至2021年爲止，五月天共入圍過八次金曲獎（參見●）最佳樂團獎（包括第11屆的最佳演唱團體獎），其中獲獎四次（2001、2004、2009、2012），這樣的肯定對於臺灣搖滾樂團的影響相當深遠〔參見搖滾樂〕，他們的成功讓許多懷抱著音樂夢想的年輕樂團覺得音樂是一條可行之路，同時也影響了許多年輕人拿起樂器組樂團、寫作自己的歌。對於一般閱聽大眾而言，五月天把搖滾樂團形式變成大眾可以接受的音樂，讓華語流行音樂〔參見華語流行歌曲〕市場的風格更爲廣拓，五月天也擅長使用臺語寫作歌詞，用語貼近年輕族群的生活，如成名作〈志明與春嬌〉、〈尬車〉等，皆獲得相當大的回響。

歷年專輯：

《五月天第一張創作專輯》（1999）、《愛情萬歲》（2000）、《人生海海》（2001）、《時光機》（2003）、《神的孩子都在跳舞》（2004）、《爲愛而生》（2006）、《後青春期的詩》（2008）、《第二人生》（2011）、《自傳》（2016）。（劉榮昌撰）

X

現代民謠創作演唱會

1975 年 6 月 6 日，*楊弦在與 *李奎然、許常惠（參見●）學習音樂後，將余光中的現代詩與他所創作的歌曲結合，在臺北中山堂（參見●）舉行「現代民謠創作演唱會」。會中演唱的歌曲包括〈鄉愁〉、〈民歌〉、〈江湖上〉、〈鄉愁四韻〉、〈民歌手〉、〈白霏霏〉、〈搖搖民謠〉、〈小小天問〉，並有余光中配合樂器朗誦詩作，與劉鳳學為〈小小天問〉編舞，這樣的一個展演形式引起極大的震撼，可視為 *校園民歌初創期最重要的活動之一。同年，洪建全教育文化基金會（參見●）出面支持楊弦出版唱片事宜。9 月底，以《中國現代民歌集》名稱上市，首版一萬張在三個月內銷售完畢，可見得受歡迎的程度。但被冠以「中國現代民歌」的創作也引起眾多的討論，特別是針對「中國」、「現代」與「民歌」的各個部分。楊弦接下來又譜寫了《西出陽關》專輯中的所有歌曲，歌詞除了余光中的〈西出陽關〉、楊牧的〈你的心情〉與〈帶你回花蓮〉、羅青的〈生日〉、張曉風的〈一樣的〉、洛夫的〈向海洋〉外，他也寫了〈山林之歌〉、〈傘下〉、〈燭火〉、〈恆春海邊〉、〈懷別〉的歌詞，更特別的是亦收錄了陸森寶【參見●BaLiwakes】的〈美麗的稻穗〉（參見●）。

（徐玫玲撰）

《中國現代民歌集》唱片封面

〈向前走〉

由 *林強作詞、作曲，發表於 1990 年所發行的第一張專輯《向前走》中的同名 *臺語流行歌曲〔參見 1990 流行歌曲〕。歌詞的意涵跨越 *《抓狂歌》中對臺灣社會現象的諷刺與批判，展望未來，勇敢走出屬於年輕人的路。

這首歌既挑戰一般 *流行歌曲長四分鐘的禁忌，更正面迎戰 *羅大佑〈鹿港小鎮〉的抗議：「臺北不是我的家　我的家鄉沒有霓虹燈」，而以輕鬆樂觀的態度，接受臺北新故鄉。歌詞不像日治時期臺語歌曲中使用典雅的文句，但語感十足，容易琅琅上口。音樂的進行，就像一幅一幅的畫替換著，間以穿插著主人翁的心情描述。旋律如唱似說，優秀的編曲方式、活潑的配器模擬火車行進的聲響，再加上臺語歌曲慣有的女生合音處理，在傳統模式中突破刻板的手法，獲得熱烈的回響：不僅既有臺語聽眾的熱情支持，更超越不同語言階層，贏得各界人士的喜愛，特別是年輕族群。這首歌中，主角來到臺北「啥物攏不驚」的簡潔心情描述，卻不經意道出 1990 年代臺灣人的強韌生命力。這首歌的大受歡迎也繼而引領出 *伍佰和 *五月天等年輕人所寫作的臺語歌風潮。

（徐玫玲撰）

歌詞：

> 火車漸漸在起走　再會我的故鄉和親戚
> 親愛的父母再會吧　到陣的朋友告辭啦
> 阮欲來去臺北打拚　聽人講啥物好空的攏
> 在那　朋友笑我是愛做暝夢的憨子　不管
> 如何路是自己走　OH　再會吧　OH　啥
> 物攏不驚　OH　再會吧　OH　向前走
> 車站一站一站過去啦　風景一幕一幕親像
> 電影　把自己當作是男主角來扮　雲遊四
> 海可比是小飛俠　不管是幼稚也是樂觀
> 後果若安怎自己就來擔　原諒不孝的子兒
> 吧　趁我還少年趕緊來打拚　OH　再會
> 吧　OH　啥物攏不驚　OH　再會吧　OH

向前走　臺北臺北臺北車站到啦　欲下車的旅客請趕緊下車　頭前是現在的臺北車頭　我的理想和希望攏在這　一棟一棟的高樓大廈　不知有多少像我這款的憨子　卡早聽人唱臺北不是我的家　但我一點攏無感覺

〈鄉土部隊的來信〉

日文歌名爲〈鄉土部隊の勇士から〉,由 *中山侑作詞、唐崎夜雨（即 *鄧雨賢）作曲。1939 年 1 月 *古倫美亞唱片公司東京本社正式發行唱片,發行原版由奧山貞吉編曲,松平晃及古倫美亞合唱團演唱。歌詞共有四段,主要在抒發一位臺灣出生的日本人（當時被稱爲「灣生」）在中國戰場的思鄉苦悶、同袍情誼,同時也表達奮勇殺敵的決心。在 1938 年中日大戰期間,日本流行歌壇特別盛行以「だより」（爲「……的來信」之意）爲歌名的歌曲,歌詞以信件、第一人稱的形式,表達戰地軍人的心境,這首歌也被稱爲〈戰地だより〉,由於節奏簡單輕鬆、曲調樸實、歌詞平易近人,特別受到在臺日本人的喜愛,可說是戰爭期間臺灣 *時局歌曲的代表作。這首歌是 *鄧雨賢以「唐崎夜雨」爲名,跨足東京歌壇的處女作,他也成爲繼江文也（參見❸）之後,東京樂壇難得一見的臺灣作曲家。後人常以他創作日語歌是被逼迫所致,實際上,他在東京歌壇的作曲成果,不僅是他作曲生涯的高峰,更是當時臺灣音樂界的榮耀。由於當時戰爭的背景,這首歌也被認爲是日本軍歌。1960年 *文夏翻唱成臺語歌曲〈媽媽我也眞勇健〉,改編成爲派駐外島的臺灣青年,歌詞活潑眞切,充滿朝氣,「不時都眞快樂　勇敢的男兒」,頗能描繪出市井小民成爲戰地男兒的起居和心思:「新味的芭娜娜若送來的時　可愛的戰友也歡喜跳出來　訓練後休息時　我也眞正希望點一支新樂園　大氣霧出來」以及最末段的「再會呀我的寶島　船若出帆　希望會再相會　請怎也等待　過一年八個月　彼時我會返來　請大家也保重　媽媽再會啦」流行之勢更勝以往,未料遭到警察機關嚴屬查禁【參見

禁歌】,只是仍普遍流傳民間。（黃裕元撰）參考資料:45, 50, 55, 56, 118

相信音樂

成立於 2006 年,由前 *滾石唱片策略長陳勇志和 *五月天共同創立,公司名稱爲五月天主唱阿信所命名,目前事業範圍橫跨全亞洲地區,以兩岸三地及馬來西亞的藝人經營與代理、唱片製作及企宣、影音產品規劃及出版、詞曲著作與錄音著作之經紀代理等業務爲主,爲華人娛樂圈少見的完整串連上、下游的組織。該品牌之相關組織及子品牌包含必應創造（於 2014 年獨立,2018 年 2 月 7 日在臺灣證券交易所掛牌上市）、➕相知音樂、相映國際等。美國洛杉磯時間 2014 年 1 月 16 日,➕相信音樂宣布和國際知名演唱會製作公司 Live Nation Entertainment 合作成立「理想國演藝股份有限公司（Live Nation Taiwan）」。（秘淮軒撰）

蕭煌奇

(1976.9.22 新北板橋)

*華語流行歌曲詞曲創作者、演唱者、電視戲劇、電影及舞臺劇演員、電臺廣播及電視臺節目主持人。1976 年 9 月 22 日出生於台北縣板橋市（今新北市板橋區）,畢業於臺北市立啓明學校,是領有按摩執照的按摩師,也是柔道運動員,曾代表臺灣出戰 1994 年北京殘障亞運會獲銅牌,1996 年亞特蘭大殘障奧運會則獲第七名;祖母在他出國比賽之際離世,促成他寫下 *〈你是我的眼〉和〈阿嬤的話〉這兩首代表作。1999 年榮獲第 37 屆臺灣十大傑出青年獎。

　　1991 年到 2003 年,蕭煌奇曾多次在各項以視障者及身心障礙者爲主的歌唱比賽及詞曲創作比賽中獲獎得名。他曾在全由視障者組成的「全方位樂團」擔任團長、主唱及薩克斯風手;1997 年由 *角頭音樂推出的《ㄞ國歌曲》合輯中,收錄全方位樂團的〈給我一槍〉,隔年獲選 *中華音樂人交流協會年度十大單曲。而在 2001 年全方位樂團推出專輯《愛你一世人》後,蕭煌奇離團單飛,往華語流行樂壇發展,是國、臺語雙聲帶創作型男歌手,維持一張國

語專輯後推出一張臺語專輯的創作及演唱策略，至今曾六度入圍金曲獎（參見 ⊜）最佳臺語男歌手獎，並四度榮獲此獎項，亦曾二度入圍最佳國語男歌手獎。

2002 年出版自傳書《我看見音符的顏色》（平安文化出版），同年年底推出首張錄音室國語專輯《你是我的眼》，專輯同名歌曲〈你是我的眼〉獲得 2003 年第 14 屆金曲獎最佳國語男演唱人及最佳作詞人兩項入圍肯定。2007 年，〈你是我的眼〉由林宥嘉在第 1 屆 *「超級星光大道」選秀節目翻唱走紅，連帶讓原唱兼原創作人蕭煌奇爆紅。隔年，第 2 屆超級星光大道參賽者賴銘偉翻唱蕭煌奇 2004 年發行首張臺語專輯《黑色吉他》中的〈阿嬤的話〉一曲，再度風靡全臺。

蕭煌奇的詞曲創作擁有深入人心的傳唱特質，除了自己唱紅的〈心裡有針〉、〈末班車〉、〈思念會驚〉、〈上水的花〉外，他為臺灣中生代女歌手們所創作的歌曲也相當成功，如黃小琥的〈沒那麼簡單〉（2009）、彭佳慧的〈大齡女子〉（2015）及梁靜茹的〈慢冷〉（2019），皆取得商業及音樂評價上的成功。

2016 年，蕭煌奇在臺北小巨蛋舉辦「神祕世界」演唱會，成為華語流行音樂史上首位、且二度攻蛋的視障歌手。（游弘祺撰）

〈小城故事〉

發表於 1987 年，由 *莊奴作詞、*翁清溪作曲，*鄧麗君主唱【參見 1980 流行歌曲】。〈小城故事〉是同名電影的主題曲，小城指的是臺灣以木雕出名的三義，歌詞溫馨雋永地道出小城好客的情景，以及人與人之間和樂相處的真善美境界，經由鄧麗

君優美的歌聲詮釋，成為膾炙人口、街頭巷尾傳唱的歌曲。《小城故事》的導演李行一向以拍攝健康寫實電影而著稱，因此這部

由林鳳嬌、鍾鎮濤主演的電影在推出時頗受好評，曾獲得 1979 年第 16 屆金馬獎最佳劇情片、最佳原著劇本（張永祥）、最佳女主角（林鳳嬌）、最佳童星（歐弟）等獎項。（賴淑惠整理）參考資料：38

歌詞：

> 小城故事多　充滿喜和樂　若是你到小城
> 來　收穫特別多　看似一幅畫　聽像一首
> 歌　人生境界真善美　這裡已包括　談的
> 談　說的說　小城故事真不錯　請你的朋
> 友一起來　小城來作客

小虎隊

主要成員有三人，分別是：吳奇隆（霹靂虎）、陳志朋（小帥虎）、蘇有朋（乖乖虎）。1988 年，三人擔任 ⊕華視「TV 新秀爭霸站」的節目助理，1989 年與當時的少女 *偶像團體「憂歡派對」出版《新年快樂》合輯，在這張專輯中，小虎隊翻唱了日本偶像團體「少年隊」的〈What's Your Name〉，中文曲名為〈青蘋果樂園〉。由於小虎隊人氣居高不下，同年便推出首張專輯《逍遙遊》，也在臺灣舉行巡迴演唱，唱片販售的腳步也延伸到中國。小虎隊成員分別在 1991

左：陳志朋、中：吳奇隆、右：蘇有朋。

及 1997 年入伍服兵役，而在 1997 年後，成員也分別各自發展自己的演藝事業，此後小虎隊並無以團體為名的作品。臺灣在小虎隊之後，便開啟了少年偶像團體的風潮，一直到 2000 年後的 F4、5566、「棒棒堂男孩」仍是走與小虎隊相同的路線，並也獲得一定程度的喜愛，顯示少年偶像團體對年輕聽眾的巨大吸引力。（劉榮昌撰）

〈小雨來得正是時候〉

*華語流行歌曲,由小蟲(本名:陳煥昌)作詞、作曲,*陳志遠編曲,*李宗盛製作,收錄在 1983 年✛拍譜唱片發行的鄭怡首張專輯《小雨來得正是時候》中【參見 1980 流行歌曲】。當年,鄭怡的首張專輯正在緊鑼密鼓的企劃之中,原定的製作人*侯德健卻為尋找音樂創作的源泉,無視中華民國政府的禁令而隻身前往中國大陸;唱片公司緊急找了當年初試啼聲的李宗盛接手,李把握機會,盡力將其多年理想與所學投入於這張專輯的創作與製作。

李宗盛透過*李建復介紹,找到還在✛藝工隊服役的小蟲,由他寫下〈小雨來得正是時候〉詞曲。在陳志遠編曲時,李宗盛想像這首歌的間奏可以像下雨的過場,兩人討論決定以偏向古典室內樂的弦樂演奏方式處理間奏;因此,這首歌的旋律琅琅上口,鄭怡清亮細膩的歌聲將失戀心情詮釋得絲絲入扣,到了間奏,彷彿又進入一首弦樂的樂章,讓整首歌曲雅俗共賞、與眾不同,成就了鄭怡、李宗盛、小蟲、陳志遠共同合作的這首時代歌曲。

〈小雨來得正是時候〉不失民謠風又具流行氣質,歌詞親切感人,成為年度暢銷金曲,勇奪電視節目「綜藝一百」流行歌曲暢銷排行金榜連續十三週冠軍。同名專輯亦成為*校園民歌世代正式席捲臺灣流行樂壇的首張代表作,於*陶曉清、馬世芳、吳清聖發起的「1975-1993 臺灣流行音樂百張最佳專輯」評選中名列第三十名。(編輯室)

校園民歌

1970 年代受美軍電臺(AFNT,1979 年更名為 ICRT)所播放的美國流行歌曲,特別是 Bob Dylan 與 Joan Baez 等人自彈(吉他)自唱、寫歌亦能作詞、具批判反省能力的創作歌手影響,在大學生間興起自發性的創作歌曲運動。因為廣傳於校園之間,又有別於當時被評為靡靡之音的*華語流行歌曲,與壁壘分明的*臺語流行歌曲,所以稱之為校園民歌。

*胡德夫、*楊弦、*李雙澤、*吳楚楚、*楊祖珺等人為這股運動的先驅者。1975 年楊弦的「*現代民謠創作演唱會」與 1976 年李雙澤的「淡江事件」,更為學生創作歌曲的熱潮加溫,也引發社會大眾的關注。1977 至 1981 年,*新格唱片以「唱我們的歌」為號召,設立*金韻獎,公司編制內大多是音樂科班出身的製作人和編曲,如*李泰祥(參見❶)、*陳志遠、*陳揚等人,配器揚棄了過去臺灣流行的 Big Band 編制,完全以管弦樂配置為伴奏基調;*海山唱片也從 1978 年開始發行「民謠風」系列,前後共四輯,由一群課餘的愛樂學生們以「龍塢樂府」為名成立的製作群,強調樸實鄉土、風景描繪的風格,*葉佳修與*蔡琴等為當中著名的歌手。

在廣播電臺和電視臺也設有校園民歌排行榜。這些歌曲的流行範圍因大眾傳播媒體的不斷加溫,擴展至整個社會,而成為另一種華語流行歌曲:歌詞多為樸質的愛情描述或田園風光,旋律多取向於民謠風格,歌手會彈奏樂器、穿著簡單,伴奏樂器多為吉他和口琴。在商業化的過程中,余光中詩作中所定義的民歌手,受到嚴峻的考驗。校園民歌逐漸失去初始的理想性格,而融入市場機制中。在 1980 年代初,校園民歌式微,但許多的校園民歌手紛紛加盟唱片公司,成為之後華語流行歌曲發展的重要生力軍。

校園民歌為臺灣*流行歌曲中最被廣泛探討的議題之一,因為它結合學生蓄勢待發的音樂尋根、政治外交的窘境與對當時流行音樂的反制,成為 1970 年代最具代表性的文化現象之一;歌手自身的參與觀察、學院中的論文題材、音樂學者以其專業認知來探討校園民歌,

左一陶曉清、左三潘越雲、左五吳楚楚。

推廣校園民歌的組織成立，甚至紀念性質的音樂會、CD 出版延燒至今，都使得校園民歌在 21 世紀仍引發多方關注。（徐玫玲撰）參考資料：28, 42, 57, 59, 61, 73

〈惜別的海岸〉

發表於 1984 年，由董家銘作詞作曲〔參見 1980 流行歌曲〕。董家銘是與 *江蕙早期合作過相當多歌曲的創作者，例如〈你著忍耐〉、〈愛人是行船人〉、〈只有你〉等。本曲收錄於江蕙在 ✚田園唱片所出版的第三張專輯，也是其晉升為暢銷歌手的關鍵。江蕙在這首歌中將女性因為外在環境的壓力，導致戀情受阻的悲憤無奈心情，詮釋得細膩動人。（施立撰）

歌詞：

為著環境未凍來完成　彼段永遠難忘的戀情　孤單來到昔日的海岸　景致猶原也莫改變　不平靜的海湧聲　像阮不平靜的心情　啊　離別情景浮在眼前　雖然一切攏是環境來造成　對你的感情也是莫變　我也永遠期待著　咱們幸福的前程

謝銘祐

（1969.2.8 南投草屯）

*流行歌曲演唱者、詞曲創作者、音樂製作人、舞臺劇演員。1969 年出生於南投草屯，六歲時送回臺南安平交由外公和外婆照料長大，故稱自己為「安平人」。畢業於 ✚南一中、輔仁大學圖書館系，1993 年退伍後拜入黃大軍門下，1994 年正式發表創作歌曲，奠定其流行音樂事業的成功基石，不論詞曲創作皆快、狠、準，因此在唱片圈外號叫「救火隊」。

2000 年診斷罹患憂鬱症，離開臺北回到家鄉安平酗酒度日，三十一歲生日當天被一通電話驚醒而寫下〈31 歲 01 天〉，這首歌成為謝銘祐的生命轉捩點，爾後收錄在其首張個人創作專輯《圖騰》（2002）裡，標誌其就此踏上獨立音樂〔參見獨立音樂人〕創作之路。回鄉初期發行三張國語個人創作專輯：《圖騰》（2002）、《泥土》（2004）及《城市》（2005）。2012 年與黃浩倫、章世和共同成立「三川娛樂

有限公司」，首張發行《台南》專輯，集結謝銘祐十年間陸續為家鄉寫的歌曲，並在 2013 年第 24 屆金曲獎（參見●）一舉拿下最佳臺語專輯、最佳臺語男歌手以及第 4 屆*金音創作獎最佳民謠專輯、最佳民謠單曲獎。同年號召安平在地居民共同舉辦 *南吼音樂季。

2014 年與林生祥、巴奈等人填詞、合唱〈撐起雨傘〉臺灣版，聲援香港「雨傘革命」。同年首次發行國、臺語雙專輯《情獸》與《也獸》；其中以《也獸》入圍第 26 屆金曲獎最佳臺語專輯獎、最佳臺語男歌手獎，並獲得第 6 屆金音獎最佳民謠專輯獎。2017 年發行《舊年》，獲第 28 屆金曲獎最佳臺語男歌手獎、第 8 屆金音獎最佳民謠專輯獎及最佳專輯獎；其中〈序曲〉獲最佳民謠單曲獎；〈彼卡皮箱〉則榮獲 *中華音樂人交流協會頒發年度十大專輯、年度十大單曲。2020 年為 ✚公視臺語臺《自由的向望》一劇撰寫主題曲〈路〉，獲第 31 屆金曲獎最佳作詞人、最佳單曲製作人等大獎。（林芳瑜撰）

謝騰輝

（1912 臺北大稻埕—1994.10.10 臺北）

*鼓霸大樂隊的創立者。成長於南管音樂（參見●）世家，畢業於臺北高等商業學校（為 ✚臺大管理學院的前身）。少年時期非常喜愛音樂，學習口

琴與吉他。十五歲時，又隨臺灣總督府臺北高等學校音樂科〔參見●臺灣師範大學〕教授李金土（參見●）學習小提琴。高等商業學校畢業後，留學日本，帶回臺灣第一支薩克斯風，進而日後影響后里的薩克斯風製造〔參見●后

里 saxhome 族〕。後任職於日本三井產物株式會社，曾被派往泰國十一年。在那裡，他又學習手風琴，並組織樂隊，對音樂的熱情有增無減。返回臺灣，受菲律賓軍樂隊在臺演出的啓發，籌組 *鼓霸大樂隊。期間，免費教授團員，並提供從泰國帶回來的樂器與練習場地，積極領導業餘的演出。1964 年，⊕鼓霸轉爲職業樂團後，他退居幕後，培訓新生代團員不遺餘力。除了領導樂團卓然有成，1960 年第一對以和音方式演唱的「雙燕姊妹」，亦是拜師謝騰輝。其他著名歌星如 *陳芬蘭、洪燕萍、李珮菁、邱圓舒、康雅嵐、四加一合唱團，也都曾跟他學唱。因其卓越的成就，1991 年榮獲第 3 屆金曲獎（參見●）特別獎。（徐玫玲撰）參考資料：86, 102

「寫一首歌：音樂著作典藏計畫」

「寫一首歌：音樂著作典藏計畫」爲 *中華音樂著作權協會（MÜST）從 2014 年開始的專案，由多位音樂人、音樂節目主持人、DJ、協會詞曲作者、樂評等從協會作品資料庫裡票選出各時代的代表作品，並請專業文章撰寫人採訪詞曲作者，透過音樂創作人口述歷史，介紹其作品的創作背景，並記錄每首歌曲的幕後故事及創作歷程。2016 年正式出刊書籍《寫一首歌》第一集、2019 年出刊第二集，不僅贈與 MÜST 會員珍藏紀念，也提供給各公立圖書館和大專院校供大眾借閱。典藏計畫仍持續進行中，持續出刊，記錄更多音樂人的創作歷史。（編輯室）

謝宇威

（1969.6.12 桃園）

客語創作歌手。中國文化大學（參見●）美術學系畢業。1992 年以客語創作歌曲〈問卜歌〉獲得第 9 屆大學城全國創作音樂大賽第一名，且獲最佳作曲與最佳演唱人獎，自此開始了音樂創

作的生涯。1997 年，任客家電臺音樂總監。專輯《一儕・花樹下》獲得 2004 年第 15 屆金曲獎（參見●）最佳客語演唱人獎。（吳榮順撰）

謝雷

（1940）

*流行歌曲演唱者。本名謝茂雄，臺北市人。從小即愛唱歌，在臺北市育達商業職業學校求學期間即參加學校合唱團。初進歌壇時加入 *幸福男聲合唱團，由團長林福裕（參見●）親自教導發聲及演唱技巧。1964 年參加警察廣播電臺舉辦的歌唱比賽獲得亞軍，冠軍爲 *張琪。自此與張琪經常在歌壇合作，並合灌第一張唱片《傻瓜與野丫頭》，有歌壇情侶之稱。之後，謝雷加入 *環球唱片，共灌錄了八張唱片。1967 年轉入 *海山唱片，首張唱片《苦酒滿杯》〔參見〈苦酒滿杯〉〕即造成轟動，連帶的，也使岌岌可危的 ⊕海山，得以重振昔日的聲威。

〈苦酒滿杯〉改編自臺語作曲家 *姚讚福在 1936 年創作的〈悲戀的酒杯〉，由 *愼芝重新填詞，伴奏採用當時風行的電吉他爲主，再加上阿哥哥節奏，曲風相當活潑，呈現與原曲完全不同的編曲風格。推出後頗得樂迷的共鳴，銷售量勢如破竹，引起盜版者覬覦，一張 25 元的唱片，盜版只賣 10 元。⊕海山派出大批人馬到全臺各地去抓盜版，但是成績有限。根據 ⊕海山統計，〈苦酒滿杯〉包括盜版，銷售量突破百萬張。不僅如此，這首歌也流傳到東南亞，謝雷也因此曲紅遍海內外。〈苦酒滿杯〉走紅未久，行政院新聞局即下令禁唱此曲，理由是「歌詞低俗消極，對復興基地有不良影響，嚴重影響人心」〔參見禁歌〕。〈苦酒滿杯〉遭禁後，國內媒體出現長達一個月的筆戰，反

對與贊同者均有，其中不乏知識分子。這是國內首次把禁歌拿到桌面討論。但是，〈苦酒滿杯〉銷售量未因➕新聞局的查禁而受損，反而越禁越好。1968 年，謝雷組織「五花瓣合唱團」，培養年輕歌手，蔡咪咪即是其中一員，並多次領隊赴國外巡迴表演。歌唱生涯超過四十年的謝雷，從不輕言退休，他灌滿上百張唱片，唱紅的名曲甚多，包括〈阿蘭娜〉、〈男人的眼淚〉、〈做人就要講道理〉、〈順流逆流〉，他還參加多部電影演出，包括《負心的人》、《鐵扇神拳》、《咖啡美酒檸檬汁》，一度還投資拍片。1996 年 12 月 8 日，榮獲美國加州州長及洛杉磯市長頒發「終身成就藝術獎」及「亞洲傑出藝人」，該年謝雷也轉往臺語歌壇發展，陸續推出〈酒國英雄〉、〈男性飄泊的氣概〉、〈愛的呼聲〉、〈醉醉醉〉，都有很好的銷售量，他是橫跨國、臺語歌壇，成績最好的歌手之一。近幾年來，謝雷也常出現在張琪所舉辦的公益演出，一起關懷弱勢，為養老院、育幼院、安寧病房而唱。（張夢瑞撰）

嘻哈音樂

嘻哈音樂發源自美國紐約，因迪斯可音樂的間奏（breaks）節拍強勁，律動感極強，曾為街頭派對霹靂舞競技的常用片段，逐漸衍生出 DJ、饒舌〔參見饒舌音樂〕、街舞等多元樣貌。由黃立行、黃立成、林智文三人組成之 L.A. Boyz 於 1991 年參加「五燈獎」之流行熱舞比賽，始將美式嘻哈舞蹈與音樂形式帶入臺灣。

自此 90 年代，*真言社、*魔岩唱片陸續推出羅百吉、豬頭皮〔參見朱約信〕等以嘻哈唸歌為主要路線之藝人。爾後，MC HotDog、大支先後於千禧年間出道，顏社、人人有功練、好威龍、地下國度、混血兒等廠牌陸續誕生，開啟臺灣嘻哈百家爭鳴的時代。2018 年顏社發起《嘻哈團》專書和展覽，記錄嘻哈三十年本地化的過程。2021 年 MTV 推出臺灣首個嘻哈選秀節目「大嘻哈時代」，再度帶動臺灣社會對於嘻哈音樂之關注與討論。（古尚恆撰）

新格唱片

新力企業公司在 1976 年成立了新格實業公司，旗下有新格唱片和新格家電。1977 年，新格唱片正式獨立，成為新格文化事業股份有限公司，並於 1977 年 5 月 6 日創辦第 1 屆 *金韻獎，風起雲湧的 *校園民歌正式進入唱片市場。從 1977 至 1981 年，➕新格連續舉辦五屆金韻獎，以大學生為對象，吸引了許多青年學子的熱烈參與；他們自彈自唱、自寫自編，浪漫純真、清新不矯作的音樂風格，跳脫西洋流行、*搖滾樂，開創了「唱自己的歌」的風潮，校園民歌的盛行，風靡了整個臺灣，樸實且貼近生活的曲風激發年輕學子的情感共鳴。當時➕新格所發行的專輯，像包美聖的《包美聖之歌》（收錄〈捉泥鰍〉等，1978）、*齊豫的《橄欖樹》（1979）〔參見〈橄欖樹〉〕、*李建復的《龍的傳人》（1980）〔參見〈龍的傳人〉〕與丘丘合唱團的《就在今夜》（1982）〔參見〈就在今夜〉〕等，都獲得佳評；歌曲如 *王夢麟的〈雨中即景〉和〈阿美阿美〉、楊芳儀、徐曉菁的 *〈秋蟬〉、木吉他合唱團的〈拼宵夜〉等，曲曲傳唱，蔚為風潮。*海山唱片也跟著推出由大學生自創自編的「民謠風」系列，此時校園民歌進入最高潮，盜版唱片也跟著興盛起來。1981 年，金韻獎停辦，但這股豐沛蓬勃的創作風，已在流行樂界發揚茁壯，不僅豐富了當今樂壇的音樂，也培育出無數優秀的音樂工作者，亦促成日後許多唱片公司紛紛成立，如：*滾石唱片、*飛碟唱片、➕喜瑪拉雅唱片、➕可登唱片等。（張夢瑞撰）

幸福男聲合唱團

1953 年由林福裕（參見▣）創辦的男聲合唱團，以高雅的形式、和諧的和聲演唱流行歌曲及中外民謠。創團人員如下：團長曾秋山、鋼琴顏勇儀、吉他呂昭炫（參見▣），第一部林福裕、陳克鳴，第二部林守雄、張秀雄，第三部林啟清、陳澤斌。最初 *環球唱片出版了三張《心聲歌選》，馬上成為珍藏佳作，其中如〈心戀〉、〈午夜香吻〉、〈相思河畔〉、〈母親，你在何方〉等曲跨界進入原本不聽通俗音樂的

觀眾耳中。後來成立幸福唱片公司，三、四年中，陸續出版臺語民謠〔參見●福佬民歌〕、藝術歌曲、宗教歌曲等專輯，銷售數字亦突破百萬。幸福合唱團團員日常多半以教職爲業，勤於練唱，鑽研聲情之美，幾乎從不露面做職業演出，完全以錄製唱片發表歌藝。據稱只有在＊「群星會」首集播出時，有四位團員曾出馬助陣，另一次是在羅東博愛醫院爲醫師公會舉行小型演唱。1967 年因兩位團員出國深造，另一位團員罹患癌症而宣告解散。（汪其楣撰）參考資料：6

〈心事誰人知〉

唱片封面

完成於 1982 年的＊臺語流行歌曲，由＊蔡振南自譜詞、曲〔參見 1980 流行歌曲〕。這首歌欲發行時，都被唱片公司拒於門外，蔡振南遂自己開設唱片公司，取名「愛莉亞唱片」，並找來在臺中西餐廳駐唱的沈文程主唱〈心事誰人知〉，推出後創下非常好的銷售成績，使蔡振南一舉成名，也打響歌手沈文程的知名度。這首歌雖然整體的風格不脫當時臺語流行歌曲的唱腔、編曲與伴唱方式，但五聲音階小調的旋律卻深深觸動聽眾的心靈，而歌詞把男性內心苦悶與無奈的心情表達出來，贏得普遍性的認同。

1986 年，雲門舞集〔參見●林懷民〕復出時第一齣舞碼《我的鄉愁我的歌》中，由蔡振南親自演唱〈心事誰人知〉，幾近於清唱的方式，娓娓道來男兒的愁苦。在臺語流行歌曲經歷 1960 年代的日本歌曲翻唱風潮〔參見混血歌曲〕，1970 年代逐漸稍有新創作出現，1980 年代〈心事誰人知〉所引起的轟動，預告了解嚴後臺語流行歌曲的蓬勃發展。（徐玫玲撰）

歌詞：

　心事若無講出來　有誰人會知　有時真想
要訴出　滿腹的悲哀　踏入迫迫界　是阮
不應該　如今想反悔　誰人肯諒解　心愛
你若有了解　請你得忍耐　男性不是無目
屎　只是不敢流出來

西卿

（1953 雲林古坑田心村）

本名劉麗眞。西卿自小隨康樂隊在臺灣南部演出，十四歲時跟隨「寶島歌王」＊葉啓田參與戲院的「隨片登臺」演出。她的音域廣闊，聲音高亢且銳利，帶有江湖兒女的氣魄，也因爲她的歌聲特色，其後由資深幕後音樂人陳和平介紹進入＊海山唱片，灌錄唱片正式出道，初始曾以藝名劉玉惠出版《女性的犧牲》、《爲你流浪》等專輯，爾後取藝名爲「西卿」，在《鐵金剛歌唱集／十大歌星大會串》裡面，錄製〈女性的命運〉一曲，兩個月後，又在《＊姚讚福作曲專集》錄製〈秋夜淚〉。雖然西卿這兩首歌曲並未大受歡迎，但是⊕海山唱片覺得她是可造之才，在群星合輯的唱片裡面，安排她演唱，並爲她量身製作兩張臺語歌曲專輯。

當時的臺灣唱片市場，國語歌曲當道，臺語歌曲乏人問津，受到大環境不景氣影響，西卿錄製的兩張專輯，銷售成績不大理想，她也參演《八美圖》與《珊瑚戀》兩部臺語電影，雖然電影票房很好，她卻沒有因此而走紅，在雙重打擊之下，促使西卿心灰意冷，決心退出影藝圈。

1970 年 11 月 20 日，⊕海山唱片與布袋戲大師黃俊雄（參見●）談妥合作條件，由西卿擔任幕後主唱，因爲黃俊雄早就聽過西卿之前錄製的唱片，對她的歌聲相當滿意，當場就拿出一首〈青樓艷淚〉；這首歌曲是黃俊雄選用 40 年代東洋演歌〈月下の胡弓〉寫成的臺語歌詞，由陳和平將歌名改爲〈可憐酒家女〉，這首歌曲很快就紅遍全臺灣，唱片一推出，也立刻掀起搶購風潮，銷售量呈直線上升，唱紅〈可憐酒家女〉的西卿，也因此成名，又擔任同名電影《可憐的酒家女》的女主角，從此全

臺巡迴隨片登臺，奠定布袋戲（參見●）歌曲無法取代的地位。

本來對自己失去信心的西卿，再度燃起對歌唱的熱情，接連替海山唱片公司製作幾張布袋戲的歌曲唱片，不但每一張都非常暢銷，西卿可說是布袋戲歌曲的最佳演唱者，她的嗓音為戲偶角色注入了鮮明的個性，代表歌曲有〈相思燈〉、〈失戀亭〉、〈命運青紅燈〉、*〈苦海女神龍〉、〈粉紅色腰帶〉、〈廣東花〉、〈愛與恨〉、〈愛奴〉等，因此有「布袋戲歌后」之稱。（陳和平撰）

許丙丁

（1900.9.24 臺南— 1977.7.19 臺南）

1950 年代 *臺語流行歌曲作詞者。字鏡汀，號綠珊盦主人，臺南西門一帶出生。幼時入私塾就讀，就學於當地文人，對臺南一地的鄉情掌故格外嫻熟。1920年考入臺北警察官練習所特別科，畢業後任臺南州巡查。展開警務工作的同時，許丙丁也加入地方文學社團「南社」，開始在《臺南新報》發表漢詩，亦是《三六九小報》的重要作者，他發表的連載作品漢文小說《小封神》、日文小說《實話探偵祕帖》，普獲民眾歡迎。在活躍文壇之餘也熱心公益，曾當選市議員、救濟院董事長，並任職臺南市文獻委員會多年。

許丙丁在 1950 年代的歌壇發揮文采，尤其對民謠的流行著力甚深。他長期贊助戰後歸臺的 *許石巡迴演出，也為許石探編的各地民謠填詞，隨著 1950 年代巡迴的「臺灣鄉土民謠演唱會」，陸續發表〈牛犁歌〉、〈卜卦調〉、〈六月茉莉〉、〈思想起〉（參見●）、〈丟丟銅仔〉（參見●）等具有鄉土情調的歌曲，由於他的著力，讓這些歌謠得以在流行歌界流傳久遠。此外他將 *鄧雨賢的舊作〈南風謠〉填詞為〈菅芒花〉，寓意深遠；臺語唱片市場風行

後，他也和歌手 *文夏、*吳晉淮合作，他填詞的〈漂浪之女〉也成為文夏的代表作。（黃裕元撰）參考資料：68, 78

許石

（1919.9.12 臺南— 1980.8.2 臺北）

*臺語流行歌曲作曲者。少年時對音樂甚感興趣，至日本「日本歌謠學院」學習音樂，與年長的 *吳晉淮為學長弟。1947 年自日本歸國，曾在多所學校擔任教職，例如臺南市進學國校、臺南中學、臺中高級工業職業學校與樹林中學等，並向學校租借教室，開班教授音樂。1951 年與作詞者 *陳達儒合作 *〈安平追想曲〉。1952 年開設中國唱片公司，後改名為⊕大王唱片，並在臺北縣三重鎮（今新北市三重區）設立製片廠，出版唱片。1955 年與作詞者林天來合作〈鑼聲若響〉，亦與作詞者 *周添旺合作〈夜半路燈〉、〈初戀日記〉、〈風雨夜曲〉與〈搖子歌〉等歌曲。除了創作歌曲外，許石本身亦能演唱與彈奏鋼琴，所以曾組織以家中成員為主的家庭樂團，又常網羅演唱能力極佳的新人，例如 *劉福助與長青等，在1950 年代帶領歌唱團巡迴演出。也常舉辦多次的作品發表會，推廣他所創作的歌曲，在流行歌壇努力經營數十年。（徐玫玲撰）

《最新流行歌集》樂譜封面

薛岳

（1954.10.4 臺北—1990.11.7 臺北）

*華語流行歌曲演唱者。1969 年開始接觸西洋鼓樂，並加入當時知名的陽光合唱團，1980 年擔任 *崔苔菁「夜來香」電視節目專任鼓手，1983 年加入拍譜唱片公司，灌錄第一張專輯《搖滾舞台》【參見〈搖滾舞台〉】，開始以搖滾曲風【參見搖滾樂】踏入歌壇，之後又陸續灌

錄《天梯》、《不要在街上吻我》、《情不自禁》等專輯，並爲年輕歌手伊能靜製作《19歲的最後一天》專輯。1989年發現肝腫瘤，但仍籌畫另一張專輯《生老病死》。1990年9月17日，抱病參加在臺北國父紀念館（參見●）舉辦的「灼熱的生命」演唱會，全場爆滿。此爲其個人最後的演唱會，該年11月7日過世。薛岳是流行樂壇中投入搖滾音樂較爲人所知的歌手，《天梯》中的〈機場〉爲其代表歌曲。1980年代臺灣搖滾精神風起雲湧，尤其同時期的 *蘇芮與之後的 *林強、*伍佰及 *五月天樂團之創作，更是撼動新世代。2001年由作家愛亞編寫、時報出版社出版的《灼熱的生命：臺灣搖滾先驅薛岳》一書，正是記錄其三十六歲生命中之點點滴滴。（林良哲撰）

X

Xue
薛岳 ●

流行篇

楊祖珺

（1955 臺北）

1970 年代推動「唱自己的歌」運動的歌手【參見校園民歌】與社會運動者。1973 年就讀淡江文理學院（今淡江大學）法文學系，隔年轉入英文學系，開始接受到臺灣文化；同年才學了兩個月的吉他，便開始登臺唱歌，深受美國歌手 Joan Baez 的影響；1975 年於臺北中山堂（參見●）發表「中國現代民歌集」；1976 年受到*李雙澤與「淡江事件」的衝擊，積極開創屬於自己的歌。1977 年於淡江文理學院舉辦「中國民俗歌謠之夜」，掀起了「唱自己的歌」、「中國現代民歌」、什麼叫「民歌」的論辯，並在 1977 年 665 期的《淡江週刊》發表〈中國人唱外國歌的心情〉，撰文期待這一代年輕人能努力創作現代歌謠。1977 年李雙澤溺斃於淡水海邊，楊祖珺於喪禮前夕與*胡德夫在稻草人西餐廳錄下*〈美麗島〉及〈少年中國〉等歌曲的卡帶。同年⊕臺視音樂節目「跳躍的音符」開播，受邀擔任主持人，以推廣中西民謠歌曲為主要目的，次年因不滿⊕新聞局要求演唱官方指定的*淨化歌曲與*愛國歌曲而辭職，並

1979 年唱片封面

投入廣慈博愛醫院婦女職業訓練所為一群雛妓服務。1978 年，在年度「民歌排行榜」歌手的票選活動，獲得第二名（第一名為*吳楚楚）。同年，為繼續實踐李雙澤的理想，於*新格唱片灌錄同名專輯

《楊祖珺》。此專輯於 1979 年出版，也是她透過商業體制所發行唯一的一張個人唱片專輯，例如〈誕生〉、〈我唱歌給你聽〉、〈農夫歌〉、〈風鈴〉、〈金縷鞋〉、〈東北太平鼓舞曲〉、〈一隻鳥仔哮救救〉（見●）（臺語）、〈早起的太陽〉、〈西北雨直直落〉（臺語）、〈你送我一枝玫瑰花〉、〈紫竹調〉、〈青春舞曲〉與〈美麗島〉歌曲。但是由於她積極參與政治運動，致使這張唱片在第一版發行五千張後被禁【參見禁歌】，但於 2006 年重新出版。

楊祖珺的音樂創作並不多，早期所寫的歌散見於洪建全教育文化基金會（參見●）所出版的《我們的歌》第一輯中的〈三月思〉，第二輯中的〈媽媽的愛心〉及《楊祖珺》專輯。其所演唱的歌曲，特別是〈美麗島〉這首歌的名稱，被後來的黨外雜誌《美麗島雜誌》（1979 年 8 月創刊，共發行五期）所使用，而成為校園民歌時期最具社會意義的歌曲。1980 年代起，楊祖珺繼續從事社會與政治運動，並陸續灌錄過〈黨外的聲音與新生的歌謠〉（1980）、〈大地是我的母親〉（1986）與〈我扮演著我要的我〉（1994）等歌曲。現任教於中國文化大學（參見●）大眾傳播學系，1970 年代抱著吉他的歌唱歲月雖已不再，但楊祖珺仍是非常關心眾多社會議題。身為校園民歌開創者之一的她，始終堅持理想，音樂則可視為其社會參與的重要展現。（徐玫玲撰）參考資料：46

楊林

（1965.10.1 宜蘭）

*華語流行歌曲演唱者，本名楊一珍。1982 年在西門町被齊秦發掘，1983 年以中性化造型出道，之後與男歌手黃仲崑合唱〈故事的真相〉，以清新柔和的唱腔引起注意，之後接連推出專輯《把心留住》和《玻璃心》，以玉女形象開始走紅歌壇，成為 1980 年代偶像風潮盛行的代表歌手。1987 年演出侯孝賢導演為其量身打造的電影《尼羅河女兒》，並演唱同名主題曲，顯現突破偶像窠臼的企圖心。2003 年宣布退出演藝圈，努力習畫，並辦個人畫展。（施立撰）

楊三郎

（1919.10.18 新北永和—1989.5.25 臺北）

楊三郎與夫人

*臺語流行歌曲作曲者，本名楊我成。1929 年，小學四年級參加臺北市日新公學校（今日新國小）的軍樂隊，負責吹奏小喇叭，從此這項樂器伴隨他一生。1937 年前往日本，向音樂家清水茂雄學習理論作曲、編曲，晚上在其老師的樂隊裡演奏，並取「三郎」為藝名。二十一歲時，到中國大陸各地巡迴演奏，擔任夜總會樂師，直到中日戰爭末期——1944 年才回到臺灣。1946 年起，楊三郎在呂泉生（參見●）的鼓勵下，和樂團裡的鼓手*那卡諾合作寫出*〈望你早歸〉（1946）和〈苦戀歌〉（1947），受到歡迎。1948 年，在臺中中山堂（參見●）舉行「楊三郎歌謠發表會」，並結識作詞者*周添旺，自此兩人開始合作，寫出一連串廣受好評的歌曲，如〈秋風夜雨〉（1954）、〈思念故鄉〉（1954）、〈春風歌聲〉（1954）、〈臺北上午零時〉（1954）、〈孤戀花〉（1957）。1951 年，在基隆國際聯誼社擔任樂師，面對經常下雨的港都有感而發，寫出器樂曲〈雨的布魯斯〉（Blues），隨後由呂傳梓填上歌詞，*王雲峰潤飾，定名*〈港都夜雨〉，深受聽眾的喜愛。1952 年，楊三郎自組「黑貓歌舞團」，負責作曲、指揮與吹奏小喇叭，巡迴全臺演出，相當轟動，至 1965 年因電視興起與不做低俗的演出而解散。隨後因生活上的負擔，到酒店擔任樂隊領班。1976 年居住在桃園，經營尚大牧場，偶爾寫些歌曲。1980 年代後期，準備再度提筆創作，卻因病去世。

許多長期消失在公開場合的臺語流行歌曲作曲家與作詞者，隨著臺灣意識的高漲，紛紛於 1980 年代後期再度受到重視，楊三郎堪稱當中最重要的戰後流行音樂創作者之一。他所寫的旋律雖有濃烈的日本韻味，但卻巧妙轉化成臺灣特有的時代風格，在憂鬱的音樂行進中透露出海島子民開闊的氣度。臺北縣立文化中心（今新北市政府文化局）於 1992 年出版《楊三郎紀念專輯／作品集》，整理生平與創作歌曲，為其起伏的一生留下美麗的印記。（徐玫玲撰）參考資料：9

楊弦

（1950.11.2 花蓮）

*校園民歌創作者、演唱者。本名楊國祥，曾隨*李奎然與許常惠（參見●）習樂。1970 年代初，楊弦、*胡德夫、*李雙澤、韓正皓、*吳楚楚因緣際會在哥倫比亞咖啡店相識，提起年輕人沒有自己的歌，只能靠洋歌表現自己，於是決定用「自己的」方式，唱出這一代的心聲。1975 年 6 月 6 日，一個由臺灣大學（參見●）研究所剛畢業的創作者兼歌手楊弦，把詩人余光中的多首詩作譜成了曲，邀請胡德夫及許多歌手、樂手在臺北中山堂（參見●）舉行*現代民謠創作演唱會，掀起前所未有的熱烈反應，刺激許多創作者加入民歌創作，華語流行樂壇接納了這種清新脫俗、誠摯自然的風格，遂成主流，時間長達十餘年。演唱會後不久，洪建全教育文化基金會（參見●）出面支持楊弦製作唱片及發行事宜。1975 年 9 月底，唱片以「中國現代民歌集」的名稱公開出版，除了收錄演唱會的八首歌之外，還加了一首也是楊弦譜自余光中《蓮的聯想》詩集中的〈迴旋曲〉，本專輯被認為是第一張有資格被稱作「民歌」的專輯，正式標誌著臺灣民歌運動的開端。這張專輯在三個月內售完一萬張，至隔年 1 月短短四個月的時間已達三版，1982 年止總共出版十三版。1977 年，楊弦第二張專輯《西出陽關》，同樣大受歡迎，後續效應遠超過當事人的想像，也吸引更多人投入歌曲創作的行列（目前兩張專輯已由*滾石唱片購得版權，收集在「民歌時代

百大經典」系列）。後來楊弦申請到美國麻州州立大學食品微生物博士班的獎學金後，就赴美求學了。如今擁有美國針灸中醫師和營養專家執照，在美國加州從事中醫藥保健品事業。2002年楊弦在整建後重新開幕的臺北中山堂演唱〈江湖上〉和兩首赴美後寫成的未發表作品〈鬧區走過〉等。楊弦的曲風簡單平實、琅琅上口，不少作品在木吉他、鋼琴以外，還配上了中國傳統樂器和西洋古典音樂的編曲，甚至用接近藝術歌曲的唱腔來詮釋。這些作品在各大民歌餐廳演唱，引起廣大回響，並對之後的發展啓發良多。（陳麗琦整理）資料來源：96, 105

姚蘇蓉

（1945）

*華語流行歌曲演唱者，江蘇人。岡山中學肄業，十七歲即走入家庭，住在岡山成功村。十九歲已有一雙子女的姚蘇蓉，一心想突破眷村保守的傳統生活，從南部隻身遠征臺北，參加正聲廣播電臺第2屆歌唱比賽，經過鏖戰，她與*吳靜嫻同獲冠軍。由於保守的家風不允許她拋頭露面從事唱歌行業，因此姚蘇蓉放棄與正聲電臺簽約的機會回岡山。直到兩年後，才毅然投入繽紛的娛樂業，參加◎臺視*「群星會」的演出，同時在*歌廳獻藝。

1967年，姚蘇蓉加盟*海山唱片，以一首改編自日本歌曲的〈負心的人〉【參見混血歌曲】，讓她聲名大噪。首次赴東南亞演唱，即以此曲征服當地的觀眾。新加坡等國的演唱風氣十分斯文守舊，衣飾華麗，演唱者不帶一點面部表情。姚在舞臺又嘶又喊的演唱方式，引起一陣騷動，而迅速風靡了整個東南亞國家，當地歌手紛紛起而效尤。也由於姚蘇蓉帶動這種風氣，把華語歌曲打入海外市場：她突破過去的演唱方式，隨著歌詞內容表達了豐富的感情，即使整張臉扭曲、青筋暴起，也毫不在意，一首原本平鋪直敘的二、三流歌曲，經過她的詮釋，竟然有濃郁、纏綿的情意，唱到情深處，當場淚流滿面，因此獲得「盈淚歌后」的稱號。繼〈負心的人〉後，1969年再以*〈今天不回家〉襲捲整個東南亞，其中單是香港即

售出40萬張，國內估計突破百萬張。於1970年首次赴港演唱，盛況空前，演唱價碼高過任何一位歌手。隔年兩次赴港，盛況依舊，有多家歌廳以高價爭取她。姚蘇蓉唱過200多首歌曲，包括〈心聲淚痕〉、〈水長流〉、〈像霧又像花〉、〈不要拋棄我〉、〈愛你365天〉、〈月兒像檸檬〉。在民風保守的年代，姚蘇蓉充滿嘶喊的唱腔，受到衛道之士的批評，她的歌曲有80餘首遭到禁唱【參見禁歌】。甚至〈今天不回家〉在臺灣剛走紅，即遭到禁唱，原因是當局認為〈今天不回家〉歌詞對青少年會造成不良影響。由於禁唱的歌曲太多，迫使姚蘇蓉減少在臺演唱，改往海外發展。東南亞各國包括新加坡、香港、菲律賓、馬來西亞、印尼對臺灣流傳過去的*流行歌曲相當喜愛，姚蘇蓉在海外甚至還比在國內走紅。1990年，姚蘇蓉退出歌壇，定居新加坡。（張夢瑞撰）參考資料：31

〈搖嬰仔歌〉

創作於1945年，由呂泉生（參見◎）作曲、蕭安居、盧雲生作詞。二次大戰末期戰況緊張，呂泉生剛獲麟兒，產後的太太顧不得身體未復原，為了安全，趕回臺中神岡老家避難，呂泉生隻身在臺北廣播電臺【參見◎臺北放送局】上班。空襲警報聲響，他快步躲進一座新掘的防空壕，一位同事說那太亂了，換一處躲，想不到他離開後，那座防空壕即被砲火夷平。呂泉生幸而逃過一次浩劫，想及生死僅一線之隔，思念妻兒之心油然而起，於是譜下這首感人肺腑的〈搖嬰仔歌〉，作詞者原本是呂泉生的岳父蕭安居牧師，後由盧雲生重新填詞。這首搖籃曲歌詞共有六段，循序漸進地描述父母對孩子自小疼惜、呵護、照顧，從呱呱落地到兒女嫁娶，才能放下心中的重擔。世界各國的搖籃曲大部分都侷限於嬰兒的搖籃時期，比較起來，這首〈搖嬰仔歌〉涵蓋了由嬰

兒到成年、婚嫁的各個階段，可以說是極為特殊的。由這裡也了解到臺灣父母內心深處情感，許願時都希望能親眼看到子女成家立業，歌謠中能如此傳神地表達一個民族的特性，是名副其實「寶島父母的心聲」，可以說是傑作中的傑作。（陳郁秀撰）參考資料：38

歌詞：

嬰仔嬰嬰睏	一暝大一寸	嬰仔嬰嬰惜
一暝大一尺	搖子日落山	抱子金金看
你是我心肝	驚你受風寒	
嬰仔嬰嬰睏	一暝大一寸	嬰仔嬰嬰惜
一暝大一尺	一點親骨肉	愈看愈心適
暝時搖伊睏	天光抱來惜	
嬰仔嬰嬰睏	一暝大一寸	嬰仔嬰嬰惜
一暝大一尺	同是一樣子	那有兩心情
查甫也著疼	查某也著晟	
嬰仔嬰嬰睏	一暝大一寸	嬰仔嬰嬰惜
一暝大一尺	細漢土腳爬	大漢欲讀冊
為子款學費	責任是咱的	
嬰仔嬰嬰睏	一暝大一寸	嬰仔嬰嬰惜
一暝大一尺	畢業做大事	拖磨無外久
查甫娶新婦	查某嫁丈夫	
嬰仔嬰嬰睏	一暝大一寸	嬰仔嬰嬰惜
一暝大一尺	痛子像黃金	晟子消責任
養到怎嫁娶	我才會放心	

姚讚福

（1909 臺中后里－1967.4.12 臺北）

*臺語流行歌作曲者。出生於基督徒世家中，他的父親姚再明是臺灣基督長老教會的信徒，年輕時習得西方醫學之後，藉由行醫之便四處傳教，因此長子取名為「讚福」，即有「讚美上帝，賜福信徒」之意。1927 年左右，姚讚福從香港英華書院畢業後回到臺灣，進入臺北神學校【參見◉臺灣神學院】就讀。1930 年，以「傳道師」名義被派到臺東廳里瓏支廳新開園區（今池上鄉錦園村），擔任傳教工作，但他待了大約半年的時光就因生病而回到臺北，自此脫離了傳教生涯。1933 年，姚讚福加入臺灣*古倫美亞唱片公司並成為該公司專屬作曲家，還負責訓練歌手演唱技巧。但他從小在基督教環境成長，所接觸的音樂是以宗教音樂為主，因此初期所創作的臺語流行歌曲調，帶有濃厚的宗教音樂氣息，被譏為是「讚美歌」式的流行歌，無法突破此一障礙。

1935 年，加入⊕勝利唱片，並繼續臺語流行歌曲之創作工作，此時他已能掌握流行歌之脈動，推出了〈思春〉及〈蝶花恨〉兩首歌曲，接著又搭配了一位年僅十八歲的作詞者*陳達儒，推出了〈我的青春〉及〈窗邊小曲〉，讓姚讚福第一次嚐到了成功的滋味，而他所創作的曲調，也踏入真正的「流行」行列。接著在 1936 年推出了〈心酸酸〉，此曲上市之後，引起了極大的轟動，其曲調哀怨動人，歌詞深刻描述出當時社會中下階級者的苦楚，獲得民眾的回響，此一唱片在臺灣大為暢銷，並成為第一片「外銷」到南洋的臺語流行歌唱片，據說其發行量高達 8 萬片，是日治時期臺語流行歌中第一暢銷的唱片。〈心酸酸〉一曲，也奠定了姚讚福在臺語流行歌壇的地位。在此曲中，姚讚福不但創造出新的曲風，甚至還突破傳統，將西洋的樂器加入於編曲之中，讓西方樂曲能巧妙地融合在臺灣傳統曲調中。之後，又推出了〈黃昏城〉及〈悲戀的酒杯〉，同樣引起震撼。1937 年年底，投效到由呂王平設立的⊕日東唱片，並發表了〈送君曲〉及〈姊妹愛〉兩首膾炙人口的歌曲。〈送君曲〉被列為「愛國流行歌」【參見時局歌曲】，其歌詞內容是描述一位婦人要送夫君出征的情況，而〈姊妹愛〉則是描述兩個同胞姊妹同時愛上一個男性，最後姊姊為了疼惜妹妹，寧可捨棄自己所愛之人，成全妹妹。

1942 年左右，姚讚福面對著臺語流行歌步入沒落之際，隻身到香港謀求生路。當時的香港已是在日本帝國的統治下，姚讚福於香港總督府衛生課擔任事務長職位，此時，他認識了在該課擔任會計的馬志堅，兩人於 1943 年因相戀而結婚。戰後，姚讚福帶著妻兒回到臺灣，但在時運不濟下只好到瑞芳的「臺陽煤礦」擔任監工，後來又在基隆一帶的*歌廳、酒家走唱維生，此時期他斷斷續續發表一些作品，例如在 1957 年時，將新詞曲〈思鄉〉，以及舊作

〈我的青春〉、〈黃昏城〉等歌曲，交給甫成立不久的*亞洲唱片，並由*文夏來演唱，之後，還幫一些廠商製作廣告歌曲，例如位於臺中市的「明通製藥廠」，以及臺北縣（今新北市）的「久光製藥廠」知名的藥品「撒隆巴斯」之宣傳歌〔參見紀露霞〕，正是姚讚福的作品。

1951年起，因氣喘而接受醫生的建議，舉家遷移到臺中市居住。在電臺擔任廣告業務工作，而其妻子則為人清洗衣物，兩人的收入根本無法養育八名子女，在捉襟見肘下，不得不另謀生路，姚讚福再度回到臺語流行歌創作的路途，希望能在困境中闖出一片天來。他拿著自己的作品到臺北市尋找買主，但因缺乏車資，只好騎著腳踏車北上，並夜宿於街頭。1965年臺中市*五虎唱片成立，姚讚福的作品又有發表之機會，在1966年時，其新作品〈黃昏怨〉、〈日落西山〉與〈青春嘆〉出爐，引起臺語歌壇的重視，使得姚讚福雄心再起，有意在歌壇闖盪，因此在臺北市松山的饒河街民宅中，租了一間小房間暫住，並經常來往於臺北與臺中之間，沒想到在經年的勞累及貧困交加下，感染肺炎，而於1967年4月12日過世於臺北馬偕醫院，得年五十八歲。

姚讚福過世之後，家計甚為艱難，臺語歌壇的作曲者陳和平等人曾經發起捐助的活動，但其遺孀馬志堅卻寧可選擇隱姓埋名生活。1968年，*慎芝將姚讚福的作品〈悲戀的酒杯〉重新填寫華語歌詞，改名為*〈苦酒滿杯〉，由歌手*謝雷演唱、*海山唱片出版，成為相當轟動的*華語流行歌曲，但此時他已過世，應算是為時已晚了。（林良哲撰）

〈搖滾舞台〉

1984年由*薛岳主唱，*李宗盛作詞、作曲、製作的*華語流行歌曲，為薛岳與幻眼合唱團首張專輯《搖滾舞台》的第一主打歌，✚拍譜唱片發行〔參見1980流行歌曲〕。

當時由於臺灣掀起模仿美國熱門樂團的風潮，臺灣樂團大多仍以翻唱美國歌曲為主。由於市場上缺乏華語搖滾作品〔參見搖滾樂〕，唱片公司在搖滾專輯的製作及宣傳上並無前例

可循；這時，出身民歌合唱團、剛完成鄭怡《小雨來得正是時候》專輯〔參見〈小雨來得正是時候〉〕的二十四歲新銳製作人李宗盛，在唱片公司安排下接下了薛岳首張專輯製作案，並以視覺化的歌詞，想像薛岳與幻眼合唱團在國父紀念館（參見●）的演出和後臺畫面，寫下了這首歌。（秘淮軒撰）

《搖滾客音樂雜誌》

創刊於1987年，並於2001年停刊。期間歷經三個不同性格及發展階段。

第一階段：Wax Club會訊模式的草創期（1986/7-1987/2）

以推廣西洋主流排行榜之外新音樂及尖端音樂為目標的「蠟俱樂部」（Wax Club）是由何穎怡、程港輝、王明輝以及*任將達於1986年成立的志工式音樂社團。成立初期借助位於敦化南路上的「將‧視聽中心」以每週定期（週六、日）舉辦「黑膠唱片欣賞會」（Wax Show）的形式與免費會訊（發行五期）介紹並推廣歐美新音樂，其後逐步走入校園並擴大會員及愛樂者基礎。

第二階段：搖滾客音樂雜誌社——臺灣第一家獨立音樂雜誌（1987/6-1992/8）

《搖滾客音樂雜誌》創刊於1987年，正值世界局勢進入冷戰與後冷戰時期交接時刻。臺灣在1987年正式解嚴，各種社會政治運動接踵而來，要求政治民主與社會改革之際，唱片產業歷經約十年轉變，業已完成規模化、企劃宣傳等文化產業的樣貌。

✚《搖滾客》受大潮流之影響，除了承接Wax Club推廣歐美新音樂及尖端音樂的任務之外，全力參與及報導記錄本土化運動，鼓勵本土音樂創作、創辦「臺北新音樂節」（Taipei New Music Seminar）挖掘新秀、成立「*水晶唱片」推動及建構臺灣獨立音樂環境，並劃出一條獨立於主流商業音樂市場的清楚界線。期間，除了培育眾多本土創作人之外，更引領「新臺語音樂運動」，深化及廣化臺灣流行音樂〔參見流行歌曲〕的社會意義及文化價值。

發刊期間雖面臨多次停刊的命運，卻秉初衷

及時代使命感撐住。1989 年發行臺灣第一本獨立音樂／新音樂百科全書《80 搖滾之聲——新音樂百科全書》，書中除了英美外，也介紹澳洲、愛爾蘭、香港、日本、臺灣新音樂場景。可惜✛《搖滾客》發完 48 期後，於 1992 年 2 月正式宣告停刊。

第三階段：《搖滾客音樂雜誌》復刊號（2000/9-2001/9）

受亞洲金融風暴及網路泡沫之影響，全球經濟進入嚴重蕭條，以及消費力不彰的嚴峻狀態，加上新型態的網路經濟尚未成熟而陷入成長停滯期。傳統製造業、內需型服務業無一不受影響，特別是過度娛樂化了的唱片產業，更是面臨解體之危機。有鑑於此，為了找尋新產業模式及音樂文化價值，✛《搖滾客》復刊號以雜誌書（Mook），一書＋ CD ＋ VCD 的形式，雖然依舊堅持以獨立或非主流音樂／文化的視野，卻把議題拓展到盤整產業現狀，分析並勾勒數位音樂產業的結構及未來願景。

這份計畫型刊物以雙月，二年期，共十二冊為發刊目標，無奈不敵經濟蕭條，以及嚴重急性呼吸道症候群冠狀病毒（SARS）肆虐之故，而於 2002 年做完第一年六期發行後走入歷史。(任將達撰)

《搖滾客》復刊兩年所規劃的專題：

獨立廠牌
樂評環境
媒體與網路
電子音樂
獨立音樂藝人作品總回顧
音樂活動與表演場地
製作環境（I：錄音、練團）
製作環境（II：樂手、編曲）
華語獨立音樂環境
亞洲（日、韓）獨立音樂創作環境
海外（西方）獨立音樂環境
獨立音樂與電影、文學、劇場、社會運動
獨立音樂歷史回顧

搖滾樂

源自西洋的文化產物，其基本編制少則三人，多則可達十幾、二十人。樂團以各自分工的合作方式，共同呈現音樂的創意概念，是產製搖滾音樂的基本單位。

以華語為主的搖滾音樂發展，在華人文化圈的發展，晚於西方世界、日本等國。1950 年代起，因韓戰、越戰期間美軍駐防臺灣，美國搖滾樂得以在美軍俱樂部與酒吧傳播，在廣播電臺則有如亞瑟等著名音樂主持人所製播的搖滾樂節目。1957 年更因駐臺美軍廣播電臺（AFNT，即今天的 ICRT）設立，而讓聽眾有機會接收到與美國同步流行的搖滾樂，1960 年代更受到西洋樂壇如 The Beatles（披頭四）、The Rolling Stones（滾石合唱團）等樂團崛起爆紅的衝擊與影響，所以更加劇其對年輕人的啟發，遂有了當時稱為熱門合唱團的搖滾樂團成立：黃明正與金祖齡等人共組 Marlboro 樂團，成為搖滾樂的先鋒之一。1960 年代末，除石器時代人類（Stone Age）外，發跡於臺南以吳道雄和吳幸夫為主的陽光合唱團〔參見吳盛智〕、金祖齡與兩位印尼華僑為主的雷蒙合唱團（Ramones）和以李勝洋、戴熙植與 *翁孝良為主的電星合唱團（Telstar），為最著名的三大團體。這些樂團或是演唱西洋歌曲，或是創作華語歌曲，甚至灌錄唱片，並在臺北統一飯店、大直與新北林口的美軍俱樂部等地駐唱，成了 1970 年代搖滾樂蓬勃發展的印記。

就像西方搖滾圈裡常見的名言「rock n'roll never dies!」所揭示的源源不絕搖滾精神，搖滾音樂在臺灣，第一世代的火點了下去，自此便生生不息。1980 年，翁孝良、曹俊鴻、陳復明合組以和聲為主的印象合唱團（Impression），影響 *蘇芮與黃鶯鶯等人，1981 年 *邱晨與娃娃等人共組的丘丘合唱團，以一人主唱為樂團特色；*校園民歌背景出身的 *李宗盛、*羅大佑等指標人物陸續跨足主流的華語流行音樂產業〔參見華語流行歌曲〕，陽光合唱團第二代團員 *薛岳與幻眼合唱團、劉偉仁與藍天使合唱團、以「孤獨的狼」形象闖蕩流行歌壇的齊秦等，成為主導臺灣，乃至於整個華語流行音樂的重要幕後推手，搖滾音樂在臺灣的發展更加成熟。1987 年政治解嚴、報紙解禁之後，

更多來自民間的心聲獲得了更寬廣自由的發聲空間，融入搖滾元素的因子也已自此暗中萌芽，與主流的流行音樂齊步發展出另一種風采。

代表某種「邊緣／地下／獨立／反叛精神」的搖滾樂，跟主流流行音樂並非水火不容。相反地，搖滾音樂的元素用一種低調但不屈從的堅定態勢，潛移默化轉進滲透入主流流行音樂之中，成為充斥著溫軟情歌的主流音樂裡，想要帶進更舞動活力的最佳選擇。搖滾樂不再只是為反叛而反叛、為抗議而抗議、為了語不驚人死不休而特立獨行，臺灣已有越來越多人可以、願意接受搖滾樂，在 *陳昇、*黑名單工作室、*林強、*伍佰、亂彈、*五月天等音樂人的搖滾創作紛紛受到更多認可，並影響到客語與原住民語的搖滾樂團成立，臺灣的搖滾樂，的確為主流音樂帶進更豐富的多元動態能量。1988 年起舉辦的 YAMAHA 熱門音樂大賽對搖滾樂歌手的發掘助益良多，例如 *張雨生、趙傳等；1995 年開始的 *春天吶喊，2000 年開始的 *海洋音樂祭也使許多不受主流媒體關注的樂團能有表現的舞臺。在搖滾樂團越來越多的趨勢下，2001 年第 12 屆金曲獎（參見●）開始將搖滾樂團跟一般重唱組合團體區隔開來，成立最佳樂團獎。然在此榮景之下，仍有發展的隱憂：近年來，在各種大型活動中邀集主流、非主流搖滾樂團演出，幾乎已經是一種常態，在這些公家主辦的活動裡被當作吸引人氣的元素。活動一結束，想在街頭自由演出卻仍受到萬般限制。以臺北市為例，數年來發出了數百張街頭藝人證照，但演出地點受限甚多。臺灣搖滾圈在經過這些年的辛苦耕耘下，仍然只有伍佰與五月天等能夠站在第一線，舉辦演唱會動輒吸引到 2、3 萬至 10 萬人，甚至更多樂迷的崇拜擁戴，而他們除了作為音樂人的本分之外，還要另外兼營戲劇、舞蹈、廣告等演藝經紀事業，才得以在市場上以「偶像明星藝人」的身分生存，其他缺乏相似條件的樂團便只能侷限於小眾市場之中，臺灣還需要培養出能夠以華語或母語音樂為主要訴求的搖滾市場環境，讓搖滾精神成為樂迷的認同與信仰，發揮更大的影響力。（杜昇鋒、徐玫玲撰）

〈亞細亞的孤兒〉

*華語流行歌曲，其作詞、作曲、編曲、演唱均由 *羅大佑親自擔任，收錄在其 1983 年出版的個人專輯《未來的主人翁》〔參見 1980 流行歌曲〕當中。這首歌為電影《異域》的插曲，歌名引用臺灣作家吳濁流同名小說《亞細亞的孤兒》，並加上「紅色的夢魘——致中南半島難民」為副標，通過新聞局的歌曲審查〔參見禁歌〕。歌詞讓人聯想到 1970 年代中華民國遭遇眾多的外交挫折、孤立與不平等的待遇，更可廣義的引申黃種人所遭遇的諸多流離失所，可視為知識分子深刻的反省；在編曲方面更是突出而豐富，木吉他緩緩導引出歌聲，中間部分加入兒童合唱團與鼓聲，豐富聲響色彩，最後佐以嗩吶（參見●）所吹奏的悲鳴，勾勒出哀悽的氣氛，像似回應亞細亞孤兒所承受的不幸，引人深思。這首歌堪稱華語流行歌曲史上最富於深刻意涵的歌曲，不僅是羅大佑最重要的創作歌曲，更是總結 1970 年代社會的心聲。

（徐玫玲撰）參考資料：74

歌詞：

> 亞細亞的孤兒　在風中哭泣　黃色的臉孔
> 有紅色的污泥　黑色的眼珠　有白色的恐
> 懼　西風在東方　唱著悲傷的歌曲　亞細
> 亞的孤兒　在風中哭泣　沒有人要和你玩
> 平等的遊戲　每個人都想要你心愛的玩具
> 親愛的孩子　你為何哭泣　多少人在追尋
> 那解不開的問題　多少人在深夜裡　無奈
> 的嘆息　多少人的眼淚　在無言中抹去
> 親愛的母親　這是什麼道理

亞洲唱片

在臺灣音樂的發展上，不論在古典音樂或是流行音樂的出版，都扮演著極為重要的角色。茲將這兩個部分分開說明如下。

一、*流行歌曲的出版

成立於 1957 年，1960 年代在臺南建立唱片製作基地，開創臺語歌曲市場，堪稱是戰後 *臺語流行歌曲發展中最具影響力的公司之一。1950 年代中期，政府對外僑資本的獎勵，促使臺灣唱片公司如雨後春筍地成立，多數外

僑投資的唱片公司成立於臺北，而新加坡華僑蔡文華出資在臺南創立✚亞洲唱片，特別號召了臺南、高雄的音樂人才，開創獨特的風格。

✚亞洲最成功的製作是歌星*文夏的專輯，由莊啓勝、永田等負責編曲，翻唱日本歌曲〔參見混血歌曲〕，市場反應出乎意料地成功。在此同時，33轉的塑膠唱片在市面推出，低廉的價格、長時間的錄音，唱片業景氣一片大好。繼文夏之後，*陳芬蘭、*洪一峰、*紀露霞等原本在臺北灌錄唱片的歌手也紛紛加入臺南✚亞洲唱片，*葉俊麟、林禮涵等幕後製作人也加入，此外運用日語歌曲翻唱的策略，市場遂在一首接一首的成名曲中穩定成長。往後成立於臺南的✚南星唱片、成立於臺中的*五虎唱片，都是以✚亞洲的製作方式，開創1960年代臺語歌唱片的風潮。

1970年代之後，臺語歌唱片市場消沉，✚亞洲轉移產權移往高雄，製作內容也屢次轉型。從西洋歌曲發行、佛教歌曲創作，到1990年代之後的自然與新世紀音樂，開創獨特的小眾音樂市場，另外也將文夏等30位歌手的900首臺語流行歌發行製作唱片，為1960年代本土流行文化留下原曲原唱的紀錄。

附：除了專營唱片製作與發行的✚亞洲唱片外，在1970年代塑膠唱片市場中興起的中盤商「亞洲唱片商行」，也被簡稱為「亞洲唱片」。該公司由陳光明主持，一度為臺灣北部唱片通路的最大中盤商，在1980年代到1990年代間，掌握全臺半數的唱片通路，但在1990年代後期數位傳輸與網路流傳後，實體唱片貿易大幅萎縮，亞洲唱片商行面臨經營困境，於2005年底終止營業，可說是臺灣實體唱片市場風光時期的代表性公司。

二、古典音樂翻版

亞洲唱片的古典音樂翻版唱片是戰後臺灣最早出版的古典音樂唱片，其12吋名曲唱片的封套是黃色為主的圖案。除了有中文翻譯的曲題和演奏者之外，完全沒有中文的樂曲介紹。1952年，才由邵義強（參見⑤）代為設計、編寫中英文對照的目錄，內容除曲目外，還有唱片的短評或歌劇劇情介紹等資料。次年，高雄市的✚松竹唱片也邀請邵義強擔任顧問，代為挑選國外風評較佳的唱片，為每一片設計不同的封套，由單色改為彩色，背面則附印詳細的樂曲解說、演奏者介紹與演奏特色等，由於曲類齊全、名片俯拾皆是，成為早期臺灣愛樂者爭相收藏的欣賞軟體。大約在1960年代，這些翻版唱片逐漸被進口的LP唱片所取代。

（一、黃裕元撰；二、邵義強撰）參考資料：36, 83

葉佳修

（1955.2.18 花蓮吉安）

*校園民歌時期歌手、詞曲創作者與音樂製作人。生於花蓮縣吉安鄉之客家族，自幼非常喜愛文學，花蓮中學六年的時間皆受教於音樂老師郭子究（參見⑤），並發表多首新詩。1974年，就讀東吳大學（參見⑤）政治學系一年級時，將登載於校刊上的創作新詩譜寫成歌，並參加吉他社，從此開始音樂之路。1975年，於教育部和✚救國團合辦的全國北區大專院校吉他社觀摩演唱會中，首度發表自創詞曲的處女作〈流浪者的獨白〉，受蒞場指導的警察廣播「平安夜」節目主持人凌晨之邀，赴電臺錄音，並經常於節目中播放。1976年，校園民歌運動開始之初，*海山唱片力邀其為旗下歌星寫作，並於次年聘為第1屆「民謠風歌手」選拔賽評審。1978年，集合冠軍歌手*齊豫、冠軍合唱團體小烏鴉等，發行《民謠風第一集》：由齊豫主唱〈鄉間小路〉（葉佳修詞曲），葉佳修主唱〈流浪者的獨白〉與〈鄉居記趣〉（葉佳修詞曲）。1979年✚海山唱片《葉

佳修作詞、作曲、主唱專輯」，主要歌曲有〈赤足走在田埂上〉、〈思念總在分手後〉、〈踏著夕陽歸去〉、〈早安太陽〉等，該專輯展現創作與演唱長才，被當時每週、月、季、年度做流行歌曲排行榜的《你我他》電視週刊評選為年度最暢銷「金嗓獎」。

入伍為「金門文化訪問團」中的靈魂人物，在軍中體驗良多，對後來寫作題材，及以多媒體表現音樂的概念，有極大啓發，拓展了眼界與藝術企圖。該年底，首度推出以潘安邦生平為標的的 *〈外婆的澎湖灣〉，獲得廣大回響。1980 年電影《年輕人的心聲》同名主題曲，收入潘安邦在《年輕人的心聲》專輯，並開始為其他歌手量身訂作音樂專輯，計有潘安邦《爸爸的草鞋》，江玲《西子灣的日落》、《放學途中》，*尤雅《秋夜‧海灘》等。1981 年受邀為李行導演的《又見春天》電影編寫全套音樂電影歌曲，含同名主題、插曲計五首。1982 年出版首張模擬現場演唱會實況唱片《葉佳修金門歸來》，計有〈再見花蓮〉、〈小別盼相聚〉、〈房租〉及第一首臺語歌曲〈思愛兒〉等十二首。並出任 ✚海山唱片企劃部副理。

1983-1985 年統籌旗下歌手唱片 20 餘張，重要詞曲作品：*蔡琴主唱連續劇《再愛我一次》同名主題及片尾二首；林靈主唱連續劇《大地兒女》同名主題及片尾二首；蔡琴主唱電影《昨夜之燈》同名主題及插曲三首；李碧華〈是寂寞吧？我想！〉；銀霞〈銀色獨木船〉、〈霞光相思林〉、*陳淑樺〈最後一次攜手〉。

1984-1994 年出任由 ✚救國團主辦、「大學城」電視節目製作群執行的「全國大專青年創作歌謠大賽」十屆常任評審、音樂製作人。致力於校園歌曲世代交替，培養優秀歌手，為其製作專輯、寫作詞曲。

1986-1988 年以獨立製作人從事寫作、製作、編曲工作。重要詞曲作品：
潘安邦：〈小漁村的向晚〉、〈擁有一個名字〉；高凌風：〈除了相思〉；陽帆：〈愛情列車長〉；*楊林：〈就怕……〉；林靈：〈生為女人〉、〈三個字〉；高勝美：〈聲聲慢〉；楊峻榮：〈跟我一起愛他好嗎？〉；江玲：同名專輯《任何有

你的所在》等六曲；陳淑樺：〈秋意上心頭〉、〈從不拒絕歸來〉；羅哲：連續劇《浴火鳳凰》同名主題曲；百合二重唱：同名專輯《說完再見》、〈母親的眼淚〉等五首。

1989 出任 ✚名冠唱片製作總監，開始投身於臺、客語歌曲文化深耕運動。以民歌詞曲手法寫作、製作本土臺語、客語歌曲專輯，作品數量遠勝華語歌曲創作。重要詞曲：

*江蕙〈夢中也好〉、〈月是故鄉圓〉；曾心梅：同名專輯《酒是舞伴‧你是性命》；林晏如：同名專輯《疼惜我的吻》、同名專輯《走味的咖啡》、〈月娘倒有我在等你〉等十餘首；謝金燕：同名專輯《自由！自由？》、〈酒窟仔相對看〉等三首；王建傑：同名專輯《無人 Call in 我的心》、〈你哪毋講我袂問〉等五首；蔡小虎：〈無停的陀螺〉、〈憨甲有賰〉等九首；陳盈潔：〈講你攏知影〉；王瑞霞：〈港邊小夜曲〉、〈伴你過一生〉等五首；陳亮吟、黃平洋：連續劇《廈門新娘》主題曲〈你現在好嗎？〉；羅時豐：〈望酒來做膽〉。

1992 年起，以影、音多媒體重新詮釋音樂作品為工作重心，受聘「你歌」、「優必勝」*卡拉 OK 公司為製作總監。進而參與以高科技 DV 呈現多媒體作品技術研發工作，受聘為日本 JVC 華語區顧問。1998 年受聘友元科技，成立「酷伯創意」研發成功第一張 AC-3 環繞音響卡拉 OK 之 DVD。2007 年初，寫作完成 2008 奧運歌曲二曲五種語言組合作品。（徐玫玲撰）

葉璦菱

（1959.2.6 臺中和平）

*流行歌曲演唱者、電視與廣播主持人。本名葉美娟，從國中時期在餐廳客串演唱，好歌喉

因此獲得青睞，駐唱五年時間，培養了厚實的演唱功力及舞臺經驗，吶喊狂放的唱腔相當獨特。1985年10月發行第一張國語專輯《因為……所以》，並於1986年榮獲第8屆金嗓獎最佳新人獎的肯定。她的歌聲音域寬廣、難度極高，擅於詮釋不同類型的情歌與舞曲，個人風格強烈。

1988年，於臺北中華體育館舉辦大型個人演唱會，造成轟動，成為臺灣首位舉辦個人演唱會的女歌手，當時更被選為年度見報率最高的女歌星。葉瑷菱不僅因都會女郎形象而受到歡迎，她踏進演藝圈多年，歌藝亦廣受大眾喜愛，從1985至2022年，共錄製14張華語專輯、10張點歌集專輯及1張臺語專輯《可恨的人》，成為情歌與舞曲都能演繹的華語金嗓歌后。她的成名代表作為：〈殘缺的溫柔〉、〈陽光森巴〉、〈我心已打烊〉、〈因為……所以〉、〈請你帶走〉。

1991年，葉瑷菱嫁給知名攝影師陳文彬，除繼續唱片事業外，她也跨足電視節目與廣播界，1993年主持警察廣播電臺「談情說愛」廣播節目，繼又主持「臺視群星會」（2005-2006，➕臺視主頻），先後與藝人許效舜、歌手羅時豐搭檔，其後逐漸淡出歌壇，僅應邀大型或公益演出。

葉瑷菱的兒子ØZI，於2018年發行首張個人專輯《ØZI：The Album》，2019年入圍第30屆金曲獎（參見🔴）最佳新人獎、最佳國語男歌手獎、最佳單曲製作人獎、最佳編曲人獎、最佳國語專輯獎、年度專輯獎等六項獎項，並拿下當年度金曲獎最佳新人獎，在歌壇也擁有眾多歌迷，造就一段歌壇母子傳承的佳話。（編輯室）

野火樂集

2002年由資深唱片人*熊儒賢獨資創立之臺灣獨立唱片品牌，致力於製作臺灣原創音樂專輯、流行音樂紀錄片、音樂展演活動策展等，成立主旨在於實現與推展「原創・經典・民謠・世界・音樂」，相關組織包含「參拾柒度製作有限公司」與「野禾文化」。2005年製作出版品牌第一張專輯*胡德夫《匆匆》，隔年該專輯入圍六項金曲獎（參見🔴），並以歌曲〈太平洋的風〉奪下最佳作詞人及最佳年度歌曲獎。

創立至今發行28張專輯、籌製150部流行音樂紀錄片，並舉辦「*原浪潮音樂節」以及鼓勵兩岸流行音樂交流的「走江湖音樂節」，提供多位原創音樂人音樂發表的舞臺。2006年至2014年出版一系列《美麗心民謠》合輯，收錄*胡德夫、陳永龍、*家家、以莉高露（當時以漢名劉靖怡、藝名小美參與專輯錄音）、*桑布伊（當時以漢名盧皆興參與專輯錄音）、陳世川與*舒米恩組合的「艾可翏斯」、笛布絲、琳恩雅、陳宏豪等原創歌手的演唱作品。製作發行之影音專輯包括：《鄒之春神：高一生（參見🔴）——音樂・史詩・歌》、《敬！*李雙澤——唱自己的歌》、《八部傳說・布農》、《派娜娜——傳奇女伶高菊花》，屢獲國內外各項音樂出版大獎，包含金曲獎「最佳原住民族語專輯獎」、「評審團大獎」、*金音創作獎「年度民謠歌曲」，並多次入圍*音樂推動者大獎、中國華語金曲獎、華語音樂傳媒大獎等。（杜蕙如撰）

葉俊麟

（1921.9.22 — 1998.8.12）

*臺語流行歌曲作詞者，基隆人，本名葉鴻卿。1940年3月受任教於日本歌謠學校的淺口一夫之音樂啟蒙，並教授其發聲法、

樂理、作曲、編曲、作詞。1950年，寫作第一首歌詞〈秋風落葉〉，1957年認識*洪一峰，開始兩人合作，例如〈淡水暮色〉、〈舊情綿綿〉、*〈思慕的人〉、〈放浪人生〉、〈寶島四季謠〉、〈寶島曼波〉、〈男兒哀歌〉等。也大量將日本曲調填上臺語歌詞，雖遭到*混血歌曲的批評，但其中最著名的*〈孤女的願望〉，卻見證了臺灣戰後農村女孩到都市奮鬥的心

情，引發聽眾共鳴。其所創作的歌詞數量眾多，而且內容廣泛，有兒女情愛、勸人勵志、景物描繪等，晚年甚至以臺灣各地風景為主題來創作，共 36 首，合稱為《寶島風情畫》。其所書寫的歌詞已脫離福佬系歌謠〔參見●福佬民歌〕的影響，越來越傾向口語化，大眾容易理解，為臺語流行歌曲在 1950、1960 年代典型的代表性歌詞。1994 年，獲頒第 6 屆金曲獎（參見●）特別獎，肯定其對臺灣歌謠的貢獻。1998 年最後一首作品〈澎湖之美〉完成後沒多久即過世，享年七十八歲。後獲當時總統李登輝特頒褒揚獎狀，以表彰他對臺灣歌曲所作的貢獻。(徐玫玲撰) 參考資料：36

〈夜來香〉

創作於 1943 年的 *華語流行歌曲，由黎錦光寫詞、譜曲，李香蘭演唱。電影《春江遺恨》即採用此曲為片中主要插曲。歌詞溫柔婉約，「那南風吹來清涼　那夜鶯啼聲輕唱　月下的花兒都入夢　只有那夜來香　吐露著芬芳」曲調卻是輕快的倫巴舞曲（Rumba）。全曲音域甚寬，亦需美聲技巧。成曲之初，有不少歌手嘗試演繹，而以李香蘭的演唱最為得心應手，一經她演唱即到處受歡迎。〈夜來香〉翻成日語時，由曾為李香蘭寫過〈蘇州夜曲〉的日本作曲家服部良一編曲，並請〈東京夜曲〉的作詞人佐伯孝夫譯詞，推出後更為轟動。1945 年終戰前夕，還曾在上海大光明戲院由上海交響樂團伴奏演出〈夜來香幻想曲〉，李香蘭連唱了六場個人演唱會。〈夜來香〉傳唱至今，五十年來臺灣有無數歌手唱過、錄過此曲，海內外至少有 80 幾個版本；*鄧麗君、*蔡琴、*費玉清等皆有各具情味的詮釋。

創作者黎錦光（1907.12.30 中國湖南湘潭—1993.1.15）原名黎錦顥，初期以黎景光之名發表作品。大學肄業後不久就加入二哥 *黎錦暉的中華歌舞團（「明月歌舞團」前身），隨兄長南北巡演，廣泛接觸民間音樂及西洋流行歌曲。1939-1949 年在上海百代唱片公司擔任音樂編輯，同時發揮作曲才華，發表了許多首歌曲，代表作〈夜來香〉、〈香格里拉〉、〈鍾山春〉、〈少年的我〉、〈採檳榔〉等歌曲，於 *「群星會」中經常演唱。(汪其楣撰) 參考資料：4, 41, 51

歌詞：

> 那南風吹來清涼　那夜鶯啼聲輕唱　月下的花兒都入夢　只有那夜來香　吐露著芬芳　我愛這夜色茫茫　也愛那夜鶯歌唱　更愛那花一般的夢　擁抱著夜來香　吻著夜來香　夜來香　我為你歌唱　夜來香　我為你思量　啊　我為你歌唱　我為你思量　夜來香　夜來香　夜來香

葉啓田
（1948.6.1 嘉義太保水牛厝）

*臺語流行歌曲演唱者。本名葉憲修。自幼即熱愛唱歌及彈吉他，水牛厝的南新國民學校畢業後，受聘到臺北為巡迴廣告隊演唱，在街頭為電臺主播陳三雅發掘而推薦給 *郭大誠培養，1964 年在臺北✚金星唱片發行首張個人唱片，立刻以〈內山姑娘〉、〈墓仔埔也敢去〉等歌曲走紅。由於音聲高亢、曲風輕鬆，形象青春洋溢，也拍攝數部臺語電影，在全臺各地掀起青春歌手旋風。因兵役暫離歌壇後，在 1971 年以〈冷霜子〉等電視布袋戲（參見●）歌曲復出，並號召 1960 年代臺語歌星舉辦巡迴演唱會，一度重振臺語歌聲勢，但仍以 *歌廳演唱為主業。1977 年在臺南與黑道發生包秀糾紛，涉嫌殺人，官司纏身之間演唱臺語歌曲〈人生〉，滄桑又帶有光明希望的歌路，引起社會普遍共鳴，而被稱為「人生歌王」。服刑期滿後，1985 年以〈忍〉、〈天星伴天涯〉復出歌壇，從此在 *吉馬唱片屢創佳績，1987 年的 *〈愛拚才會贏〉、1991 年的〈故鄉〉，再創歌唱生涯巔峰，而被公認為新一代的「寶島歌王」。除歌壇成績輝煌外，葉啓田更志在政壇，曾獲選第 2、4 兩屆立法委員，並屢屢復

出唱片界。葉啓田歌聲高亢，充滿旺盛的表現慾，在臺語歌界獨樹一格，幾度振奮抑鬱的臺語歌壇，為1960到1990年代臺語歌壇重要的代表歌手之一，其戲劇化的人生起伏，一如臺語流行歌興衰起落的最佳寫照。（黃裕元撰）參考資料：15、23、119

野台開唱

為臺灣元老級的搖滾音樂祭，誕生初期是1995年，一位 ✚輔大學生許恆維（Omega），找了一群學生在 ✚臺大校門口舉辦的小型音樂演唱會，主辦單位掛名「北區大專搖滾聯盟」，當時還不叫「野台」，而是「搖不死，滾不倒」，主要提供校內學生創作樂團表演舞臺。隔年，該活動以「台灣樂團野台開唱」之名，移師臺北市立美術館前搭臺舉行，正式取名「野台開唱」。*五月天主唱阿信也是當時「北區大專搖滾聯盟」成員之一，「野台」名稱靈感由來就是阿信，因為像傳統野臺戲曲一樣是在戶外簡單搭個臺開唱，也跟野臺戲曲一樣有著旺盛的活力。

1997年移師大安森林公園舉辦，並擴大成兩天，五月天在這一屆獻出了他們出道第一場正式公開演出。該年的野台開唱過後，因許恆維要入伍當兵，由就讀中興大學企管系、已經組成*閃靈樂團的林昶佐（Freddy）臨危受命接手續辦。Freddy在1998年接手後，以「北區大專搖滾聯盟」的英文縮寫「TRA Music」之名，並學習日本主辦音樂祭的經驗，用企業管理方式經營；2000年移師臺北兒童育樂中心舉辦；2001年野台開唱在華山藝文特區舉行，同時定下「Formoz Festival」英文名稱，將音樂祭推向國際。

2008年野台開唱開幕前夕，主辦人Freddy宣布，由於臺北兒童育樂中心即將拆除，加上工作人員舉辦活動負荷過重需要休息，野台開唱自2009年起將無限期停辦。2013年復辦，一連三天於兒童育樂中心及花博公園盛大舉辦，請來當時英國最強超新星「The xx」樂團、美國電氣迷幻龍頭「Mercury Rev 水星逆轉」、「Suede 麂皮樂團」和中國最火搖滾樂團「萬能青年旅店」等來臺開唱，吸引5萬人次一同搖滾。2013年之後停辦。（江昭倫撰）

〈伊是咱的寶貝〉

發表於1993年，*陳明章作詞、作曲。本曲為勵馨基金會「拯救雛妓」活動的主題曲【參見1990流行歌曲】。陳明章在晚上為當時五歲的女兒蓋被子時，有感而發寫下了這首充滿情感的作品。這首歌的原始動機雖然是從關懷兒童出發，但歌詞中所表現的情感，後來也被引申為對國家的感情，在2004年「二二八手牽手大聯盟」所舉辦的全臺二二八牽手護臺灣活動，以及2005年抗議中國「反分裂國家法」的「三二六護臺灣大遊行」中，都被選作活動的主題曲，也讓這首歌從親情的層面提升成為一首對土地情感的歌曲。（施立撰）

歌詞：

一蕊花　生落地　爸爸媽媽疼尚濟　風那吹　愛蓋被　毋通乎伊墮落黑暗地　未開耶花需要你我的關心　乎伊一片生長的土地　手牽手　心連心　咱站作夥　伊是咱的寶貝

1980 流行歌曲

1980年代臺灣的經濟起飛，民主意識興起，政治局勢上充滿壓制，而民間又瀰漫著企圖突破重圍的氛圍。1982年是非常特別的一年，國際上，英國攻打福克蘭群島，中國宣布將於1997年收回香港、澳門，而隨著科技傳播的日新月異，流行音樂的載體也由傳統的收音機、電唱機、卡式錄音機、匣式錄音機，更新到一臺可以隨身跟著走的設備，隨身聽（Walkman）於焉誕生。

80年代是臺灣流行音樂【參見流行歌曲】發展的關鍵十年，除了延續「唱自己的歌」的原創精神，臺灣流行音樂產業開始激烈蛻變，尤其受到西方搖滾【參見搖滾樂】影響的嬰兒潮世代，逐漸進入主流音樂界。這個時代從民謠走向搖滾，臺灣的民生娛樂也從質樸走到繁華，由於參與創作者大多受到西洋搖滾樂的影響，音樂作品裡面所傳達的訊息，更著重在對

環境、對社會或者是對人類更大課題的反省，比起過去的 *校園民歌，更進一步擁抱了現實、反映當代社會。

滾石〔參見滾石唱片〕、飛碟〔參見飛碟唱片〕兩家唱片公司，以新的音樂內容在市場上站穩腳步，從民歌過渡到流行音樂的唱片產業，此時也正經歷一次大換血。1983 年老牌的 *海山唱片結束營業，幾年間出現了飛羚、上格、綜一、藍白、吉馬〔參見吉馬唱片〕、點將、可登、瑞星等唱片公司，吸引大量的音樂製作人才投入。1982 年底，臺灣外匯存底突破百億美元，美國的麥當勞叔叔走進臺灣，社會大眾在食、衣、住、行等生活必需上獲得滿足之後，開始有餘裕成為娛樂文教活動的消費者；此時，卡帶的銷售數量也超過了黑膠唱片。流行音樂深入人心的魅力，隨著載體改變更加無遠弗屆。

因為日本新力公司發明了「卡帶隨身聽」這個載體，改變了聽音樂的大眾特性，個人化的聆聽生活成為當年流行文化的重要消費趨勢，也促進卡帶的成長速度。當聽音樂變得密而個人化，青年學子們「人手一臺」的願望，使得音樂產品的需求呈現倍數增加，連帶刺激唱片市場的銷售量。1984 年唱片產值達到 15,500 萬元，比 70 年代末期成長將近一倍。國際唱片公司開始尋求國內唱片公司代理合法版權，例如飛碟代理華納，滾石代理 AEMI、ABMG，這件事對唱片產業產生了深遠的影響。

1989 年 *黑名單工作室推出了臺語專輯 *《抓狂歌》，融合搖滾、民謠的音樂元素，嘲諷荒謬的政治現狀，見證解嚴後社會運動最激情狂飆的年代，更開創了人文關懷的新臺語歌路線。80 年代流行音樂工業體制的漸趨完整，奠定了臺灣在華語流行音樂世界的領先；此時期誕生許多膾炙人口的流行歌曲，顯現時代的面貌，銘記時代的情感。（熊儒賢撰）

1990 流行歌曲

1989 年 *黑名單工作室推出了臺語專輯 *《抓狂歌》，融合搖滾〔參見搖滾樂〕、民謠的音樂元素，嘲諷荒謬的政治現狀，見證解嚴後社會運動最激情狂飆的年代，開創了人文關懷的新臺語歌路線，這張專輯傳達給歌迷重要的音樂民主訊息。而 90 年代初期 *林強創作、演唱的 *〈向前走〉和 *張雨生演唱 *〈我的未來不是夢〉更點出臺灣人大步追求夢想的時代精神。1996 年李登輝先生當選臺灣首屆民選總統，更為民主進程跨出一大步，這個指標性的政治意義，也為流行音樂帶來了多元化的發展。

自 80 年代起，港劇《楚留香》所造成的香港風潮〔參見港星風潮〕在臺灣掀起了影視狂瀾。90 年代，香港巨星風靡娛樂界，爾後數年間，香港歌手紛紛搶攻臺灣娛樂與唱片市場，尤其以四大天王（張學友、劉德華、郭富城、黎明）及兩大天后（林憶蓮、葉蒨文）所向披靡，臺灣歌迷的追星程度及消費能力，為全球 *華語流行歌曲之冠。此時，另一波由美國 ABC（美國出生的華人，American Born Chinese）所組成的音樂團體風潮，也見識到臺灣的市場佳績，蜂擁加入此一戰局，其中具代表性的如：L. A. Boyz。這些來自世界各地的華語歌手，使得整個流行音樂環境，頓時間造成了一大片的偶像熱潮。

這段時間，臺灣成為東、西方各款各式音樂的一觸即發之地，並成立了上百家的唱片公司。此外，1993 年政府開放有線電視頻道申請，此政策對於 *流行歌曲的廣布更有推波助瀾之效，歌迷改變了聽歌方式，不再單純只是「聽」，還可以「看」，媒體的轉變影響流行音樂的產製方法，有線電視台成為流行音樂 MV（Music Video）的宣傳管道。

1992 年 *江蕙《酒後的心聲》銷售突破 200 萬張，這是臺語歌第一次受到華語主流市場的全面認同。點將唱片公司將「新臺語歌」推上頂點，出現連續幾張破百萬唱片，在唱片好賣的樂觀氣氛下，唱片公司開始願意發行不同類型的音樂。以現場演出成名的 *伍佰和 China Blue 樂團，以 Pub、Live 的搖滾音樂於 1995 年推出專輯，帶出了受歡迎的的樂團勢力。1996 年以《姊妹》專輯出道的 *張惠妹，連續十幾週高居 IFPI 銷售排行榜第一名，是 90 年

代中期唯一以新人之姿擠下香港天王天后的歌手，至今仍是華語歌壇的天后。

臺灣流行音樂市場的版圖，超出國際唱片集團的想像，成為日本以外最大的亞洲市場，而華語語文的優勢，更使臺灣在全球華語流行音樂上深具影響力。全球唱片集團將原本交由臺灣唱片公司代理的經營權收回，自行投入資本，併購本土音樂廠牌或直接在臺設立分公司，造成流行音樂產業的震盪。

從國際廠牌的鉅額投資中，臺灣的流行音樂一方面愈來愈開放，擁抱全球各語系的歌曲，國際巨星看好臺灣市場前景，紛紛來臺舉辦演唱會，例如：1993 年在臺灣成立分公司的⊕新力音樂，第一個活動就動員旗下的巨星麥可‧傑克森來臺舉辦「危險之旅」演唱會，吸引了 4 萬名歌迷擠爆臺北體育場，也帶動了專輯狂賣 62 萬張，讓聽眾趨之若鶩地參與流行音樂現場魅力。另一方面，本土唱片公司逐漸與國際公司合併，造成品牌原始精神的消散，是為 90 年代中期，流行音樂產業最重大的改變。（熊儒賢撰）

1970 流行歌曲

70 年代的臺灣，從 1969 年釣魚臺爭議、1971 年退出聯合國、1973 年全球石油危機，經歷國際政治風雨飄搖的變局，1975 年國內政局也因蔣介石逝世，民心動盪。但在社會與內政的推動和努力之下，十大建設、家庭即工廠、加工出口區的成立，連續十年百分之十以上的經濟成長率，也讓臺灣對未來充滿了夢想，成為風雨中力求生存的國家。流行音樂隨著經濟成長而繁榮，也帶動了相關產業的發展，唱片工業從技術中摸索出生產路線，隨著收音機與電視機的普及化，音樂市場的消費人口，也在經濟生活寬裕的情況下，開始以聆聽 *流行歌曲為生活娛樂的享受，創造了流行音樂傳唱的普及率和銷售成績。

70 年代的流行歌曲傳播，以⊕臺視歌唱節目「*群星會」最具代表性，由於電視以播送視聽娛樂為主，因此也開啟了電視臺的歌星簽約制度。當時臺語歌曲【參見臺語流行歌曲】的傳

播受制於「廣電法」，布袋戲（參見●）主題曲卻透過電視媒體播出而風靡大眾，尤其以 *〈苦海女神龍〉一曲最為轟動，播出期間曾經締造收視率突破 90% 的紀錄。而客語歌曲【參見客家流行歌曲】、原住民族語歌曲【參見原住民流行音樂】因地域與語言封閉性較高，並未成為主流歌曲；但地方性唱片公司仍以族群語言錄製流行專輯出版，創造不少好作品，並以歌曲傳承語言文化。民生經濟逐漸好轉的 70 年代，由農業社會轉為工業社會之際，以演唱流行歌曲為主的歌手如：*姚蘇蓉、*鄧麗君、甄妮、*鳳飛飛、*劉文正、*尤雅、*崔苔菁、黃鶯鶯等，成為華語歌壇最具代表性的時代之星，代表歌曲有 *〈月亮代表我的心〉、〈祝你幸福〉、*〈往事只能回味〉、*〈天真活潑又美麗〉等。

1970 年代臺灣因經歷國內、外政局的巨變，開始省思自我文化的認同，知識份子受到美國流行歌曲影響，反戰思潮的意識興起。1974 年 *李雙澤為 *胡德夫在臺北國際學舍舉辦「美麗的稻穗」演唱會，1975 年 *楊弦在臺北中山堂（參見●）舉行「現代民謠創作演唱會」，成為 *校園民歌運動起義的標誌性事件；1976 年李雙澤在淡江文理學院（現今淡江大學）舉辦的一場西洋民謠與熱門音樂演唱會上，登高一呼「我們應該要唱自己的歌」，旋即點燃臺灣藝文界對「中國現代民歌」的論戰，並在之後幾期《淡江周刊》上有熱烈討論，史稱「淡江事件」（或「可口可樂事件」），此時期創作的歌曲 *〈美麗島〉亦流傳至今。1977 年「*金韻獎青年歌謠演唱大賽」，1978 年「民謠風」歌唱大賽，也創造了臺灣流行音樂的校園歌曲盛世，其中以 *〈秋蟬〉、*〈橄欖樹〉、*〈外婆的澎湖灣〉、*〈龍的傳人〉為該時期代表作品。這批當代年輕人創作校園歌曲，也為臺灣流行音樂奠定了大量的儲備人才基礎。（熊儒賢撰）

硬頸暢流樂團

成立於 1994 年，是臺灣第一個以客語演唱的搖滾樂團【參見搖滾樂】。其團員包括：團長兼鍵盤手朱龍縣、主唱羅國禮、第二主唱雷諾

（林雷諾）、貝斯手阿宏（洪榮宏）、電吉他手孟（韋瑞明）、節奏吉他手阿康（林康文）、鼓手小邱（邱明亮）。作品包括〈記得介年寒天〉、〈硬頸萬代傳——黑白電影〉、〈半塊排骨‧阿憨伯〉等。曾獲 2003 年第 14 屆金曲獎（參見）最佳客語演唱人入圍，並曾參與 2003 年客家桐花季之演出。（吳榮順撰）

影視及流行音樂產業局

配合政府組織再造，立法院通過「文化部影視及流行音樂產業局組織法」，於 100 年 6 月 29 日以華總一義字第 10000135141 號令公布，並自 101 年 5 月 20 日施行，影視及流行音樂產業局於是日成立，接續辦理原行政院新聞局輔導之電影、廣播電視及流行音樂產業發展相關業務，並為文化部（參見）之附屬機關，簡稱影視局。成立之初衷為提升電影、電視、廣播、流行音樂【參見流行歌曲】及其衍生之流行文化內容產業之產業競爭力，兼顧產業之輔導與管理工作，進行跨產業資源與行銷模式整合，以提升人才及創意能量、促進產業數位發展、健全市場產銷環境，形塑臺灣影視音作品的文化價值，使全民共享流行文化的創作果實，向世界展現我國文化軟實力。（秘淮軒撰）

銀河唱片

由三個愛好音樂，且對音樂充滿理想的年輕人組成，分別是蔡榮吉、陳貽滄和林金樹。1970 年，三人由臺中攜帶大筆資金北上組成唱片公司。第一個簽下的歌手是陳彼得，接下來是當時合唱、重唱口碑最好的雙燕姊妹。接著是才滿十七歲的甄妮，李雅芳、*包娜娜、*崔苔菁、張素綾、方晴陸續加盟。⊕銀河頗有企劃頭腦，1973 年，李雅芳與 *尤雅在⊕中視合演了一齣臺語電視劇《姊妹花》十分叫座，劇中李雅芳就叫「秋蓮」，觀眾都很認同且喜愛這個角色，蔡榮吉立刻寫了一首〈我愛秋蓮〉，推出後轟動寶島，銷售量超過 30 萬張。⊕銀河受歡迎的歌曲相當多，包括〈難忘初戀的情人〉、〈一曲情未了〉、〈濛濛細雨憶當年〉、〈熱淚燙傷我的臉〉、〈嘿！朋友〉、〈人約黃

昏後〉、〈愛是你愛是我〉等，是繼 *海山唱片、*麗歌唱片兩大唱片公司後，又一家以製作 *華語流行歌曲聞名的唱片公司。⊕銀河估計出版了約 106 張唱片。（張夢瑞撰）

音樂推動者大獎

音樂推動者大獎（AMP Awards）創設於 2012 年，是由「臺灣音樂環境推動者聯盟」發起的民間音樂獎項。該聯盟成員來自音樂產業相關的最前線，包括樂評人、Live House 經營者、獨立廠牌經營者、音樂相關的媒體工作者。

設立此獎的初衷，是期待藉由每年選出最具影響力的音樂作品與創作者，扣緊音樂界的真實聲音與人才的創意流動，從音樂產業推動者的角度一方面建立當代音樂的標準，一方面彙整出未來音樂創作發展的趨勢走向，並期望透過持續的推動來帶動新視野，協助產業認識並理解創作音樂的重要性與對當代青年的影響力，促成臺灣流行音樂【參見流行歌曲】面貌的多元化，創造臺灣流行音樂的新的產業價值鏈。

此獎採取提名制，透過固定召開的評審會議，逐月討論近期的音樂發行與演出發表，即時關注當下的音樂創意地景。並以發展的未來性為出發點，評選出將帶動創意潮流與市場潛力的優秀作品與創作人。獎項在評審過程中可不斷更動名稱、給獎精神、甚至廢除獎項、新增獎項，總的來說相當自由，且評審都是熱心義務參與。（江昭倫撰）

〈一支小雨傘〉

由 *黃敏將日人利根一郎於 1966 年所寫、由橋幸夫所演唱的日本歌曲〈雨の中の二人〉重新填上臺語新詞【參見混血歌曲】，取名〈一支小雨傘〉，收錄在 *洪榮宏於 1982 年所發行《行船人的愛》專輯中【參見 1980 流行歌曲】。活潑輕鬆的曲調，配上戀人在雨天互相扶持的情意，在多雨的臺灣島嶼引起大眾的共鳴。這首歌在整張專輯中，竟然比洪榮宏親自創作詞曲的主打歌〈行船人的愛〉更受歡迎，不僅使洪榮宏因這首歌奠定在歌壇的聲譽，而且也成為 1980 年代最受歡迎的臺語歌手：透

Y

yingshi

過⁺光美唱片有計畫的形象包裝，年輕帥氣、含情脈脈的他，一反臺語歌星慣有的鄉土氣息，呈現少有的現代感，聽眾的階層也擴展到年輕的世代與不同的語言族群。1980年代，臺語歌曲在經過1960年代於主流傳播媒介上的被打壓，而開始展現從土地反芻的強大生命力，〈一支小雨傘〉雖不是臺灣人的旋律創作，但是歌詞在平實中描繪出動人的戀愛心情，引發強大的共鳴，也使得臺語歌曲從1980年代起又回到市場的機制而逐漸蓬勃發展。（徐玫玲撰）

歌詞：

咱二人　做陣拿著一支小雨傘　雨越大
我來照顧你　你來照顧我　雖然雙人行相倚　遇著風雨這呢大　崁坎小路又歹行
咱著小心行　你甲我　做陣拿著一支小雨傘　雨越大　渥甲淡糊糊　心情也快活
咱二人　做陣拿著一支小雨傘　風越大
我來照顧你　你來照顧我　你我雙人同心肝　不驚風雨這呢大　黑暗小路又歹行
咱著小心行　你甲我　做陣拿著一支小雨傘　風越大　渥甲淡糊糊　心情也快活

優客李林

優客李林是1990年代最具代表性的二重唱組合，由李驥擔任主創，林志炫擔任主唱，1991年出道時以一曲〈認錯〉造成轟動。

首張專輯《認錯》籌備期間，這兩位在創作和演唱上實力堅強的年輕音樂人，從團名開始，就定下了不與主流市場跟風的路線。唱片公司在一年內發想了一百多個團名，最後定案為「優客李林」，此團名係由撥弦樂器烏克麗麗（ukulele）發展而來，兼取其成員李驥和林志炫的姓氏。

1990年代，當臺灣正掀起一股港星偶像風潮，優客李林以「城市新民歌」為音樂概念，在當年的*華語流行歌曲市場中異軍突起，以其清新風格和原創曲風令全球華人大為驚豔。在首張專輯主打歌〈認錯〉出版前一個月，唱片公司推出一支完全沒有歌手演出的〈認錯〉情境版MV，在午夜電視時段狂播猛打，短時間內就將這首歌曲推向廣大的年輕族群。在正式發片前，該曲的市場詢問度已蔓延開來，因此首張專輯發片才兩個月，市場銷售即突破100萬張。

發行《認錯》、《黃絲帶》、《少年遊》、《Ocean Deep》、《捍衛愛情》及《Perhaps Love》共六張專輯後，優客李林於1995年8月發布解散消息；其後，李驥轉身投入科技業，林志炫則繼續以個人演唱及專輯出版在歌壇耕耘，成為享譽全球華語歌壇的長青樹。（熊儒賢撰）

友善的狗

1990年代中期的*滾石唱片，可謂進入全盛收割時期，同時並存的旗下子廠牌及製作公司，高達十餘個。當中尤以後來再獨立於⁺滾石體系之外的友善的狗最為鮮明活躍。除*黃韻玲、沈光遠及羅紘武（紅螞蟻合唱團）合夥負責人之外，旗下歌手的個人創作風格，亦都跨足流行情歌、新民謠與搖滾〔參見搖滾樂〕等領域，並陸續培植了周華健、趙傳、張洪量、黃品源等具創作能力的歌手。自⁺滾石體系獨立後，除開發以女性歌手為主的張小雯、陳珊妮、黃小楨、林曉培外，另也以「臺灣地下音樂檔案」系列，發掘了「骨肉皮」〔參見董事長樂團〕、「濁水溪公社」，和臺灣第一支重金屬樂團「刺客合唱團」。（杜昪鋒撰）

尤雅

（1953.12.18 臺北）

*流行歌曲演唱者。本名林麗鴻，臺北市立萬華女子中學（今臺北市立華江高級中學前身）畢業。尤雅出道甚早，十一歲那年，士林華聲電臺和⁺雷虎唱片〔參見五虎唱片〕聯合舉辦兒童歌唱比賽，林媽媽拗不過女兒的懇求，瞞著

先生偷偷幫女兒報名，結果榜上無名。本以爲與歌唱無緣，誰知道卻出現奇蹟。原來歌唱比賽當天，⊕雷虎唱片的股東吳文龍正好在現場，他對尤雅甜美的聲音留下深刻的印象，比賽結束後，邀請她灌錄唱片。尤雅第一張唱片是臺語的《爲愛走天涯》，推出後很受歡迎，接著又灌了《無良心的人》、《難忘的愛人》，成績更好。尤雅的父親一向不贊成女兒唱歌，直到第三張唱片問世，父親才知道女兒瞞著他，放學後，偷偷跑到唱片公司練歌、灌唱片，成績還不錯。事已至此，父親無話可說，只提醒女兒要好自爲之。初期雙親都認爲，女兒要在臺語歌壇打天下，未料，1970 年，*劉家昌爲她譜寫的 *〈往事只能回味〉，轟動寶島，連海外華人也被這首淺顯易唱的歌曲打動，尤雅順勢進入華語歌壇。

尤雅唱紅的名曲不少，除了〈往事只能回味〉，還有〈我找到自己〉、〈有我就有你〉、〈小雨〉、〈未曾留下地址〉、〈心有千千結〉、〈煙水寒〉、〈母親〉等，並跨行參加臺語連續劇《姊妹花》演出。1990 年代，尤雅又轉向臺語歌壇，灌錄〈難忘的機場〉、〈等嘸人〉、〈吃虧的愛情〉。踏入歌壇五十年，尤雅灌錄的唱片超過百張。（張夢瑞撰）參考資料：31

庾澄慶

（1961.7.28 臺北）

*華語流行歌曲演唱者、詞曲創作者。集創作、演唱、演奏、主持才華於一身，縱橫樂壇超過三十載，素有「音樂頑童」之稱，暱稱「哈林」。庾澄慶出身國劇世家，畢業於⊕臺北工專，在發行首張個人專輯前，曾在 *滾石唱片發行的《玉卿嫂電影原聲帶》中，以主唱之姿，與「角鋼聯盟樂團」演唱搖滾曲風〔參見搖滾樂〕的主題曲〈少年往事〉，這也是他最早出版的錄音室作品。1986 年庾澄慶在⊕福茂唱片發行個人專輯《傷心歌手》，這不僅是他的第一張個人專輯，也是 1961 年成立，長期以發行笛卡（Decca）古典音樂唱片著稱的⊕福茂唱片，首度跨足國語流行樂壇的試金石。從1986 年加盟⊕福茂開始，七年間庾澄慶總共出

版了 11 張 EP 與專輯，像是《傷心歌手》、《報告班長》、《我知道我已經長大》、⊕華視《周末派》主題曲、《管不住自己》、《一個心跳的距離》、與頂尖拍檔合作的《快樂 Song》、以及《想念你》、《讓我一次愛個夠》、《改變所有的錯》、《老實情歌》、《想哭就到我懷裡哭》、《整晚的音樂》等，都是出自此一時期的經典代表作。同時在這個階段，庾澄慶也全方位展現幕後傑出的音樂才情，像是跨刀製作*蘇芮的〈I've Got The Music In Me〉、擔綱〈你愛的是我還是你自己〉編曲、以及創作藍心湄的〈要不要〉以及〈我要你變心〉等歌曲，均有很好的口碑與成績。

由於學生時代就開始組團演唱熱門歌曲，庾澄慶的作品深受西洋音樂之影響，多半帶著搖滾與藍調之風格；而其舞臺上狂熱投入而又激情爆發的演唱方式，在 80 年代崛起一片抒情見長的男歌手中，尤其顯得獨樹一幟，很快就吸引了眾多歌迷。90 年代初始，庾澄慶成立製作公司「哈林音樂產房」，隨後於 1995 年加盟甫在臺成立不久的「⊕新力哥倫比亞音樂」，期望在音樂製作上有更多的主導與突破。在國際公司的跨國資源挹注下，庾澄慶的音樂事業更上層樓。首張轉換東家，高規格遠赴紐約後製和拍攝音樂錄影帶的《靠近》專輯，改弦易轍主打抒情曲風，旋即創下銷售佳績。1996 年應MTV 臺邀請，與國內優秀樂手共赴英國倫敦Fountain Studio 錄製「MTV Unplugged」演唱會，爲首位華人歌手受邀參加此節目，演出深獲好評，2002 年更以《海嘯》專輯榮獲第 13屆金曲獎（參見❸）最佳國語男演唱人獎，足證此時哈林的音樂實力和才華已備受國內外各界之肯定。

除原創專輯外，庾澄慶翻玩中西老歌的創意企劃，也在流行樂壇特色鮮明。透過重新改編演唱經典歌曲，包括歷年出版的《哈林音樂電臺》、《哈林夜總會》、《哈林音樂頻道》、《哈LLYWOOD》、《Lady's Night》等系列專輯，不僅強化「音樂頑童」的個人品牌形象，同時更賦予如〈山頂黑狗兄〉、〈YMCA〉、〈大眼睛〉和〈愛你的只有一個我〉等名曲全新的風

采與生命。庾澄慶不僅在音樂上擁有傲人佳績，其口才辨給而又幽默大器的臺風，讓張小燕慧眼獨具，於90年代中期力邀其跨足綜藝節目的主持工作。其中製播分別長達八年的電視節目「超級星期天」以及四年的「百萬大歌星」，均讓他多次入圍金鐘獎最佳綜藝節目主持人獎，並以「超級星期天」榮獲該獎項的肯定；而其歌唱、主持雙棲的獨有特質，也使❶臺視製播經年的除夕特別節目「超級藝能紅白大賞」以及三屆金曲獎典禮的主持工作，除庾澄慶外不做第二人想。

三十多年的演藝生涯，庾澄慶不斷突破自我，從創作歌手跨界到藝能主持，再到選秀比賽歌唱導師的典範傳承，每一次的蛻變都帶給大眾驚喜的感受，其所憑藉的不只是亮眼的天賦與才華，每次出擊做到最好，成就作品與舞臺光芒，尤是其魅力長青之祕訣所在。（凌樂林撰）

原浪潮音樂節

原浪潮音樂節（Voice Thunder）是以臺北為根據地的城市音樂活動，由 *野火樂集於 2002 年創辦，此後連續十年致力於發掘臺灣各族群具有感染力的原創歌聲，為潛力新人提供一個發聲的平臺。

創辦初期的活動概念多以原住民創作為基調，鼓勵在音樂中融入原創及流行元素的創作人，透過現場發表分享音樂。曾參與的音樂人包括：郭英男與馬蘭吟唱隊〔參見●Difang Tuwana〕、*紀曉君、*家家、*桑布伊、以莉高露、陳永龍、Matzka、巴奈、*舒米恩、南王姐妹花、*胡德夫、吳昊恩、圖騰樂團〔參見舒米恩〕、歐開樂團、布農族八部合音團〔參見●八部合音〕，後來皆成為具有全球號召力與知名度的音樂人，並持續用音樂作品感動許多人。後期更廣邀不同類型之音樂創作人參與演出，並以《美麗心民謠》系列合輯收錄發表其原創作品〔參見原住民流行音樂〕，亦跳脫音樂框架，讓樂迷聽見更多元的聲音。

原浪潮音樂節的舉行場域大多是臺北城市人文聚集之處，如大安森林公園、華山文創園區、臺北故事館、牯嶺街小劇場、松江詩園、四四南村等，同時也以女巫店、河岸留言等原創音樂的重要據點作為發表場地。（陳永龍撰）

原野三重唱

成立於 1972 年，由王強、王大川昆仲與吳合正共組，以「藝術音樂流行化、流行音樂藝術化」為理想，邁上雅俗共賞、美聲重唱的演唱之路。王強（1941.8.12 中國上海—2005.12.12 臺北）本名王百熙，祖籍中國浙江定海，演唱男高音；王大川（1945.6.12 中國浙江），本名王曄熙，祖籍中國浙江定海，演唱男低音；吳合正（1942 宜蘭），演唱男中音。

該團體由吳合正發起兼團長經紀，三人自幼皆熱愛音樂，並受教於多位名師，學習聲樂和作曲，王氏昆仲早年成名於 *天韻詩班，吳合正則是❶臺視藝術歌曲比賽榜首，受邀在該臺古典音樂節目「你喜歡的歌」演出而成名。歌聲明亮、和聲豐富、臺風儒雅是該團體的特色，演唱曲目範圍廣泛，涵蓋歌劇詠嘆調、中外藝術歌曲和民歌，並發揮語言天分演唱德、義、西、英、拉丁等世界各國民謠，同時演唱華語及臺語歌曲。1975-1986 年間在國內各大夜總會和歌廳演出；1987 年出版《夜夜夢青海》；1988 年出版首張臺語專輯《板橋查某》獲❶新聞局演唱及製作金鼎獎（參見❶）；1987-1989 年間與呂麗莉、范宇文、李娓娓等人，應教育部及行政院文化建設委員會（參見❶）之邀，環島演出「原野之旅音樂會」數十場。

1979-1990 年間應❶文工會及❶僑委會之邀，赴美十三州和歐洲七國演出；1994 年為籌錄《原野金曲》，成立「原野四重唱」，女聲加入千孟、吳嘉節，同年北中南各地參與「鄧雨賢紀念音樂會」、「群星再會」演出；2000 年參與表演工

左起：王大川、王強、吳合正。

作坊歌劇《這兒是香格里拉》演出。該團體演唱過電影、電視劇主題曲，如 *〈梅花〉、〈黃埔軍魂〉、〈未曾留下地址〉等 20 餘部，所配唱的廣告歌曲更是不計其數，合作出版的唱片約 30 張，在一些晚會上能一睹他們的丰采。

演唱之餘，三人各有不同的人生際遇，王強淡出演藝圈後，經營餐廳及「原野茗茶工作坊」，專研茶道，2005 年腦溢血病逝，享年六十四歲；王大川 1989 年與蔡有信創立「白雲兒童合唱團」，隔年再組「白雲青年合唱團」、「白雲媽媽合唱團」，演唱佛化歌曲，他也陸續創作四十餘首佛化歌曲，同時也是相當專業的配音員；吳金正則鑽研密藏佛學及命理，曾在 ✛ 救國團及其命理中心擔任講師和命理諮詢多年。

1970 年代，原野三重唱以「鳴鑼開道」之姿，讓藝術歌曲從冬眠中復甦，再度受到國人喜愛，1978 年 ✛ 新聞局曾發文給 ✛ 臺視，表揚該團體以悠揚歌聲移風易俗、改良社會風氣，堪為註腳。（郭麗娟撰）參考資料：123

原住民流行音樂
從郭英男到張惠妹

臺灣原住民音樂（參見●）最為全世界所熟知的或許應推 Enigma 樂團〈Return to Innocence〉〈返璞歸真〉單曲中阿美歌手 Difang Tuwana 郭英男（參見●）與其妻 Hongay Niyuwit 郭秀珠引發爭議的歌聲。這首在 1993 年由維京唱片（Virgin Schallplatten Gmbh，現在的 EMI）發行的重新混音單曲〈Return to Innocence〉（返璞歸真），被選為 1996 年奧林匹克運動會宣傳廣告配樂，而郭英男夫婦則因專輯授權和版權問題對 EMI 提出侵權訴訟。此一國際法律事件廣披於全球媒體，最後達成庭外和解【參見● 亞特蘭大奧運會事件】。

在另一個音樂領域裡，流行樂迷透過巨星 * 張惠妹來認識原住民風情。這位卑南部落首領的女兒有個更為歌迷熟悉的小名——阿妹。她以一頭狂髮造型、魅力四射的演出，稱霸主流國語流行搖滾樂壇，專輯在國內外大賣 800 多萬張。

不論是已逝的郭英男還是阿妹，都在當今原住民流行音樂市場上各領風騷。前者以樸實婉轉的嗓音，用傳統的「除草歌」或「老人飲酒歌」【參見● 飲酒歡樂歌】曲調唱著「Eh-yayhay-hawo wa ha-yay」的虛詞旋律，這段旋律首先被 Enigma 樂團引用，之後再拜奧林匹克之賜，由 * 魔岩唱片重新收錄，以流行音樂手法處理，提供全球音樂市場《生命之環》（1998）與《橫跨黃色地球》（1999）兩張情境新世代專輯。而張惠妹則另闢途徑，在主流流行音樂中以「世界音樂」處理方式，在歌曲中加入聲詞作為特殊效果及原住民象徵。除了這些差異，這兩個極端其實有著基本的共通性：兩者的原住民價值都因本身的珍貴特質與異國情調而獲青睞。拋開異國情調不談，以下的探討是為填補二種風格的差距，並記錄不同類型音樂的成長。在此將原住民流行音樂分為七個階段：鈴鈴唱片（參見●）年代及盧靜子（參見●）；早期的著作權和版權問題；卡帶文化與 * 卡拉 OK；自製及獨立發行；臺北的原住民流行音樂；金曲獎（參見●）及更大的市場；臺灣音樂的世界之聲。

一、鈴鈴唱片年代及盧靜子

原住民流行音樂的開始，若論及相對於漢人或世界音樂較完整的本土原住民音樂市場，可追溯至四十年前。1960 年代，位於臺北的 ✛ 鈴鈴唱片（已關閉）為第一家開發原住民聽眾，並首先發行 33 又 1/3 轉速原住民歌曲唱片的公司。唱片演唱特色是日後臺灣流行的日本早期演歌風格，封面則是穿戴原住民傳統服飾的女孩。歌曲採自部落傳統旋律，依流行音樂工業需求重新打造，但保存了原住民音樂外貌與發聲風格。歌手聲音高亢，音樂樂句平整，伴奏使用鋼琴，薩克斯風、吉他和基本打擊樂組等。✛ 鈴鈴唱片還延攬了著名的作詞作曲雙人組孫大山與陳清文操刀。這對組合可見於早期唱片界，名下有許多暢銷歌曲（雖說著作權問題還頗受爭議）。

這行業的崛起與一些因素有關：臺灣黑膠唱片的蓬勃發展、地方電臺的設立及原住民社區的都市化，導致餐廳、酒吧、舞廳和戲院對於娛樂音樂的需求增加。但藉唱片公司成名的是

來自馬蘭（參見●）的女歌手盧靜子。盧靜子1940年代出生於臺東農家，因贏得學校歌唱比賽引起注目，靠的是背唱從電臺和戲院聽來的演歌。十五歲與✛鈴鈴唱片簽約，灌製了第一張原住民歌手獨唱專輯。專輯特色是阿美版的國語暢銷歌曲〈夜來香〉，與一首日本歌謠〈東京音頭〉。盧靜子在1960和1970年代共灌錄了分屬不同唱片公司（✛鈴鈴、心心、群星和朝陽）的39張唱片。她演出頻繁，除了臺東和臺北，還經常往返於日本、新加坡和菲律賓，她在夜總會及戲院演唱，也為電影配樂，其歌聲以高亢嘹亮及裝飾華麗的滑音聞名，雖說唱腔多受日本演歌顫音影響，但至今仍被視為原住民歌唱經典。

盧靜子成為第一位贏得獨唱合約的原住民藝人，而公開承認其原住民身分其實更具意義：在還不流行承認原住民身分的時代，她無畏的表示自己來自阿美村落（1980年代以前，像高勝美和湯蘭花等在臺語和國語歌壇闖出名號的原住民歌手，因時空背景的關係，出道時對出身多刻意隱晦）。盧靜子的做法使她獲得空前的成功：在1960和1970年代原住民社群期待一個典範，她的名字因此家喻戶曉。

二、早期的著作權和版權問題

近年盧靜子在同行創作歌手的爭論聲中，仍稱一些她的暢銷歌曲（如〈阿美三鳳〉）曲調出自她本人。這種熱切表達自己作曲家身分的做法，尤其在郭英男案例之後，反映出原住民唱片的發展。她不是唯一為著作權抗辯的原住民，包括Onor夏國星（參見●）和Lifok Dongi'黃貴潮（參見●）都為了版權問題與唱片界一些藝人爭辯【參見著作權法】。近年由駐唱歌手轉型為創作歌手的原住民歌者高子洋，也為了兩首成為經典歌曲的著作權而不斷抗爭。首先是第一首從山地歌謠變成國語暢銷歌曲的〈我們都是一家人〉，以及駐唱時代的暢銷歌曲〈可憐的落魄人〉。

造成今日爭論不休的版權爭議，部分原因在於早期著作權保護觀念不清，從✛鈴鈴唱片到之後的欣欣、金欣、✛月球、群星、✛欣代和東寶唱片，從1970到1990年代。只要歌名小幅修改、伴奏重配、加入合音或是歌詞重寫，歌曲就能翻唱。一般認為這種情況並非惡意做法，純粹是無心疏忽。

三、卡帶文化與卡拉OK

從盧靜子時期開始，男女藝人，包括楊志茂、阿蜜、Onor夏國星、尤信良、吳耀福和林秀英，紛紛跟隨潮流，以配上電子合成混音的演歌風格，出個人或雙人專輯，以符合新興的卡拉OK市場需求。

這個時代，隨著市場順利成長，✛欣代、✛上揚【參見●上揚唱片】、✛豪記及獨立發片的巴奈亞唱片和莎里嵐等公司也都加入。這是卡拉OK的年代，一個容許傳統歌曲被表演化的形式：這時，卡拉OK不僅是「娛樂」，歌者也不刻意又賣玩笑的展現他們原住民身分，將醇酒般的歌聲疊置於冷硬的機器上。原住民歌手的市場行銷定位了一個以原住民歌聲為基礎，配上電子節奏與重複旋律，並以演歌唱腔表現。例如阿美歌星Onor夏國星的歌曲就常在排行榜上，而他堅持專輯封面有穿著傳統服的照片，曲目中至少一首是全以原住民語歌詞演唱。更有趣的是，Onor夏國星曾表示，他本人偏好的專輯特色是「簡單伴奏，不加電子合成音樂」，這是因為必須照顧到喜歡「舊風格」的聽眾。

1980年代，音樂製作從塑膠唱片變為錄音帶，因後者價格便宜，容易複製。唱片通常被電臺應用，聽眾多是分散在臺東、屏東、高雄、南投及臺南的原住民。今天這些人屬於中到老年人口群（四十至七十歲）。由於阿美族人口眾多，多數發行品為阿美語。阿美藝人主要分布在花蓮和臺東，而排灣及魯凱藝人則在屏東、高雄和臺南。合輯中還有穿布農和卑南服飾的藝人。音樂是否要使用純阿美語常引起爭議。對文化所有權的宣示不僅發生在歌者，還發生在整個地方族群，這一切隨著後續音樂的融合發展而更顯複雜。以〈路邊的野花隨風飄〉一曲為例，先是採自阿美民謠，1980年代由原住民歌手 *萬沙浪錄製。幾十年後，這首歌的曲調被重新包裝——先稱〈嗨！哪魯灣〉，作者明確標為Onor夏國星，後又稱〈南王系

之歌〉，由 *紀曉君演唱，她標示音樂的原創來自她家鄉的南王（參見●）。第四度改變是臺東前縣長，卑南政治人物陳建年（非卑南歌手 *陳建年）為選舉所用，之後這首歌被稱〈陳建年之歌〉。

四、自製及獨立發行

隨著原住民唱片工業的成長，及自製設備和錄音專案的急速成長，這類音樂的發展變得更分歧且多樣。一個有趣的現象是部落歌手的作品——也就是由臨時召集，在婚宴等場合演唱的樂團開始出專輯。作品內容從傳統歌謠到祭儀歌曲（如都蘭山），文化團體（如布農部落）的觀光唱片到創作歌手的獨唱專輯（如泰雅歌手彼得洛・烏嘎及太魯閣的 Laka 李志雄）。此處聽眾較難界定。專輯傾向於文化表現，而非為卡拉 OK 需求錄製。

上述的努力有些變成部落工業。「飛魚雲豹音樂工團」這個由原住民及國語歌手組成的團體，從 1999 年九二一地震發生後開始，持續為災民提供慰藉及幫助。他們舉行音樂會，讓原住民社區災害更為人所知，這場音樂會錄製並發行了專輯。這個現已沉寂的團體，從那之後已經以《黑暗之心》系列發行了十張原住民 CD。而最近，顯然也是系列最後一輯《十字路口》，特色是由排灣詩人莫那能、卑南歌手陳明仁、泰雅歌手雲力思、布農歌手史亞山等共同錄製。飛魚雲豹的音樂大多是歌唱加吉他，不過有些曲子也以預先錄製的海洋或村落聲作為背景音樂。

走流行路線的是屏東排灣標誌：哈雷。哈雷產品定位在飛魚雲豹和早先提及的欣欣之間，針對的是廣大的南臺灣原住民，最早由自製教堂合唱音樂開始，後來走向多元化，從警察歌手兼製作人的路達瑪幹開始，到流行音樂與新世代音樂。掀起商業和政治影響的則是「北原山貓」。北原山貓 1996 年由兩位音樂老將吳廷宏和陳明仁創立，二十多位歌手分別來自於九個不同部落。領軍的兩位，在國語和臺語 *那卡西領域都很活躍。尤其是陳明仁，他在 1980 年代的原住民和某些非原住民領域都相當受歡迎。他們不像盧靜子彷如蒙著面紗般隱約透露

身分，唱著酒後心聲和失去純眞的故事，或是回憶舊日時光，陳明仁和北原山貓直接挑明了政治立場和族群。除了北原山貓，另一位當代原住民歌手高子洋，在主流媒體工業包裝下，被塑造成類似陳明仁和吳廷宏的形象，以主流音樂語言表達類似的訴求。

五、臺北的原住民流行音樂

原住民流行音樂的擴張也增加了聽眾。例如高子洋和北原山貓的聽眾主要是受過教育的原住民與有文化意識的，包括許多非原住民的大學生族群。

此時唱片工業提倡以新原住民歌曲作為另一種選擇或為世界音樂的說法，匯入臺北。在強烈競爭中，此行業的利他主義者常會強化這動機。主宰這個領域的有三個商標，分別是 *大大樹音樂圖像、*角頭音樂和 *野火樂集。例如⊕大大樹就出過四張阿美民謠／藍調專輯——《檳榔兄弟》（1996，音樂一半來自巴布亞新幾內亞）、《邦查 WaWa 放暑假》（1998）、《Bura Bura Yan》（布拉布拉揚，2000）與《失守獵人》（2003）。這四張專輯為⊕大大樹在世界音樂出版界和歐洲樂評雜誌 fRoots 贏得佳評。公司創立者鍾適芳談到《失守獵人》中村落藝術家的合作——他們在現實生活中的職業是「卡車司機、外科醫師、舞蹈社助理、傳統阿美舞蹈團團長和一位雜貨店老闆」，而環境音，如狗吠和海潮聲也一起入樂。

這裡出現的「情境」看來似乎是一個小變動，但卻立刻生動的將部落生活帶入消費者生活中。⊕大大樹第二張專輯《邦查 WaWa 放暑假》，透過說故事的方式講述當地傳統，說明村落和原住民文化，CD 中語言與包含環境音的歌曲交互穿插。鍾適芳表示這張專輯是在檳榔兄弟出了第一張專輯後，諮詢他們的構想所產生，是「回饋社區的方法」。這張贏得金曲獎專輯，在原住民的公車司機中及村落學校裡都很受歡迎。不過最青睞這張專輯的族群，是一小群特定的都會顧客，部分原因應該算是它較高的價位吧。

提到音樂情境的營造與「放逐的原住民知識份子」身分一致時，代表人物當推與⊕角頭音

樂簽約的陳建年——卑南出身，原住民名爲Pau-dull，職業是警察。他創作並演唱自己的藍調風歌曲，歌曲多在表現臺東和蘭嶼部落生活狀況，這些正是他工作與過著自我放逐生活的地點。他最新專輯《陳建年——東清村三號》封面，身著 T 恤，戴棒球帽，手上捧著剛捕獲的大魚。此專輯原本是電影配樂，被樂評評爲具民謠風且樸質，但嚴格來說，並非傳統作品。⊕角頭音樂的其他藝人，也有以傳統音樂素材闖出名號者，其中包括以美國龐克風格來演唱卑南歌曲的紀曉君；還有巴奈和龍哥那粗曠又憂鬱的歌聲。巴奈在卑南社區中相當活躍，致力於音樂教育的推動。最近達悟—排灣二重唱 Jeff 及 Red I，更把嘻哈風帶入。

最後是野火樂集的另一組歌手，藍調音樂人＊胡德夫、吉他手阿洛、小美、周信財、陳永龍、姜聖民、吳昊恩等另外組團，發行了民謠搖滾風專輯《美麗心民謠》（2006）。專輯聽得出與陳建年類似風格，因年輕的表演者經常跨公司合作（臺北及自製音樂均同），進行同臺演出以及錄音。許多有天分的年輕人都出自原舞者（參見⬤），這是一個常進行田野調查研究，以作爲其演出基礎的團體。2006 年，⊕風潮唱片【參見⬤風潮音樂】出了一張他們的傳統歌謠專輯《牽 Ina 的手》，並獲金曲獎。出自此團體的成員，包括小美等人，將大劇場經驗帶到臺北都會的小舞臺，如河岸咖啡、夜店 The Wall 與女巫店等。

六、金曲獎及更大的市場

就某種程度而言，近年來年輕原住民藝人會引起臺灣大眾的注意，部分歸功於每年金曲獎的原住民音樂獎項。許多得獎者（如郭英男與路達瑪幹）因媒體的曝光而獲利。陳建年與更近期的胡德夫，在非原住民音樂類型裡，角逐主流的國語歌曲（原住民音樂類多爲原住民語專輯）並得獎。

對某些人而言，贏得全國名聲還不夠，就如另一位金曲獎得主＊王宏恩〔Biung Tak-Banuaz〕。2000 年被⊕風潮唱片發掘並定位爲布農民謠歌手的他，以清新的原住民形象，身著傳統服飾，在小米田邊彈吉他。他的頭兩張

專輯，《獵人》（2000）與《Biung》（2001）出了國內及國際版，但只維持了特定的小市場。爲追求更多夢想，王宏恩離開⊕風潮，2004 年以嶄新搖滾形象推出《走風的人》專輯；2006 年更推出《戰舞》。他的企圖心很強：不僅要站穩在臺灣原住民和國語歌壇，更要走向廣大的中文市場。

在王宏恩大發豪願的同時，臺灣以外的世界對原住民歌曲仍停留在郭英男的印象（拜〈返璞歸眞〉之賜），及世界音樂的領域——《Mudanin Kata》新世紀音樂。後者是美國大提琴家 David Darling 與霧鹿布農的合作，欲爭取原住民錄音藝人的本地性、區域性、全國性及國際性表現舞臺必須很有技巧。然而，仍必須思考兩個基本問題：原住民流行音樂藝人是要與世界其他部分對話，還是只和臺灣同胞對話？他們眞正想表達的是什麼？答案來自交錯複雜的深層文化意圖與表面呈現之間。例如 David Darling 專輯雖具國際知名度，都會區卻很少聽到。而郭英男的名聲多來自於談論部落非法版權問題上，實際聽過他專輯的人卻很少。因他而成名的歌曲，從「除草歌」、到〈返璞歸眞〉、到「老人飲酒歌」及「郭英男之歌」，最後成爲「奧運歌」（參見⬤），這些都讓阿美人入迷，並成爲阿美族國歌，現今更重新編演，變成卡拉 OK 曲目。當阿妹、動力火車及其他排行榜歌手爲部落提供音樂饗宴的同時，他們也在鎂光燈下，在臺灣及中文音樂市場競爭中享受著商業上的功成名就。

七、臺灣音樂的世界之聲

臺灣原住民音樂自 2000 年之後，備受全球「世界音樂」類型所重視，先有 1996 年阿美族的馬蘭（參見⬤）吟唱隊演唱的〈飲酒歡樂歌〉【參見⬤飲酒歡樂歌】被使用於奧運主題歌曲受到全球矚目之外，2008 年布農族的「八部合音」（參見⬤）以及來自卑南族的＊桑布伊及＊舒米恩、＊阿爆等母語傳唱歌手，也融合了現代編演，將原住民傳統歌謠現代編曲化，以期符合年輕聽覺的世界音樂流行曲風，尤其在 2020 年由野火樂集所發行的《神遊》專輯，以電子舞曲的製作，將原住民音樂電音的這張作

品，更獲得美國「全球音樂獎」（Global Music Awards）的「世界音樂」類型首獎的殊榮。

原住民歌謠，存在於部落已長達千百年的歷史，它成爲這個民族的一種精神、文化、生活的象徵，商業機制的唱片公司將這樣的音樂，加以現代的器樂融入，並符合時代感的編曲，這個音樂形成的時間性，已經跨越了語言的屏障，它是一種生命的力量，是任何主流音樂中無法得到的一種精神上的依慰，這些歌謠會存在於族群之間到永久，透過各類型的音樂載體流傳到全世界，爲臺灣原住民的歌聲生生不息的吟唱。（陳詩怡撰，陳芳智翻譯，二版熊儒賢補撰）

原住民流行音樂史
（1930-2022）

「原住民流行音樂」一詞並沒有明確的定義，學者通常以此指稱經由大眾媒體傳播、作爲商品流通的原住民音樂當代作品。日治時期即有族人以日語創作的歌曲出現，有些作品至今仍在部落間傳唱，例如阿美族人 soel 創作的〈石山姑娘〉。原住民音樂商品，先後以黑膠唱片、卡帶及 CD 等載體流通，目前網路也成爲原住民音樂流通的管道。

1996 年，奧林匹克運動委員會將 Enigma 樂團的〈Return to Innocence〉（返璞歸眞）單曲作爲宣傳廣告配樂，這首單曲拼貼了阿美族馬蘭部落郭英男【參見●Difang Tuwana】與其妻郭秀珠（Hongay Niyuwit）的歌聲，引發關於版權的國際訴訟，也引起臺灣唱片公司對於原住民歌手及原住民音樂的關注【參見●亞特蘭大奧運會事件】。同時，來自卑南族泰安部落的 *張惠妹（阿妹）則在主流國語流行樂壇大放異彩。自此，原住民音樂在臺灣流行音樂市場佔有一席之地，而在此之前，原住民音樂商品主要以卡帶的形式流傳於部落之間。

1960 年代，位於臺北縣三重市（今新北市三重區）的鈴鈴唱片（參見●）公司首先發行 33 又 1/3 轉速原住民歌曲黑膠唱片，收錄部落傳唱旋律，並加上西方樂器伴奏，如鋼琴、薩克斯風、吉他和打擊樂組等。鈴鈴唱片公司捧紅了來自馬蘭部落的阿美族女歌手盧靜子（參見

●），出生於 1940 年代的盧靜子，在 1960 和 1970 年代灌錄了近 40 張唱片，並曾赴日本、新加坡和菲律賓等地演唱。透過電臺播放她的唱片，盧靜子成爲原住民社會家喻戶曉的歌手。

1980 年代，價格便宜、容易複製的卡帶，取代黑膠唱片，成爲原住民音樂流通的主要載體。表演者以阿美族歌手爲數最多，排灣、魯凱次之。這些歌手通常在部落中享有名氣，但不爲部落以外的臺灣社會所知。原住民卡帶音樂（參見●）聽眾多居住在臺東、屏東、高雄、桃園等地，較多屬於中老年、低收入階層，形成一個具有區域性的草根文化。

1990 年代後期開始湧現原住民音樂 CD，除了受上述 Enigma 事件的促發以及原住民歌手在主流音樂市場嶄露頭角的激勵外，原住民音樂工作者使用音樂作爲宣揚原住民意識的手段以及臺灣音樂市場對於另類音樂的需求也是此一潮流興起的重要因素。玉山神學院畢業的原住民音樂工作者所組成的「原音社」，在 1999 年推出由 *角頭音樂出版的《am 到天亮》專輯中，透過音樂傳達原住民在大社會中掙扎的心聲。1999 年九二一地震發生後，由 *胡德夫等人號召原住民音樂工作者成立的「飛魚雲豹音樂工團」以《黑暗之心》系列發行了十張原住民 CD，藉著音樂撫慰災區的原住民，以及激發對原住民議題的討論。⊕滾石旗下的 *魔岩唱片，搭上 Enigma 事件風潮，以世界音樂手法製作郭英男及 *紀曉君專輯唱片並發行，在部落 / 跨部落音樂風格之外，開發包裝原住民音樂的不同可能性。除了⊕角頭和⊕魔岩，*大大樹音樂圖像和 *野火樂集也先後出版原住民音樂專輯。⊕大大樹爲花蓮水璉部落的「檳榔兄弟」出版了四張專輯，保留了較多部落風格。由原任職⊕魔岩的熊儒賢創立的野火樂集所出版的原住民音樂專輯在某種程度上延續了⊕魔岩的路線，也在卑南族音樂工作者陳永龍三張個人專輯中塑造文青曲風，並透過詞曲進行原漢之間的對話。近年來，野火樂集不僅出版音樂專輯，更投入原住民樂人及當代原住民音樂發展的紀錄片製作，2021 年更以原民傳統歌謠加入電音風格專輯《神遊》，一舉拿下美國全

球音樂獎世界音樂首獎殊榮。已出版多張原住民傳統音樂CD的⊕風潮唱片〔參見➡風潮音樂〕也加入原住民創作音樂的發行，先後出版了*王宏恩、芮斯、以莉‧高露、戴曉君、*桑布伊等人的專輯。

來自臺東*南王部落的卑南族人*陳建年（Pau-dull）於2000年獲得金曲獎（參見❸）最佳國語男演唱人獎及最佳作曲人獎，激勵了更多部落族人投入原住民音樂創作與表演。正職為警察的陳建年（2017年退休），在國中時受*校園民歌影響開始創作歌曲，作品帶有校園民歌色彩，同時傳續了他的祖父陸森寶〔參見●BaLiwakes〕的創作理念，開創出清新的原住民當代音樂風格。為陳建年出版唱片的⊕角頭音樂，陸續出版原住民音樂專輯近20張，其中，南王部落音樂工作者（陳建年、南王姐妹花、昊恩、*家家等）的專輯佔了將近一半，為南王部落奪下多項金曲獎獎項。此外，⊕角頭音樂也出版了卑南／阿美族的巴奈‧庫穗、阿美族郭明龍及查勞‧加麓、鄒族高山阿嬤、達悟與排灣二重唱鐵虎兄弟等個人或團體的專輯。在陳建年之後，桑布伊、阿仍仍（*阿爆）、查勞‧加麓、王宏恩、桑梅絹、雲力思、林廣財、以莉‧高露等音樂工作者也在金曲獎上獲得原住民語最佳歌手及最佳專輯等獎項，活躍於樂壇。這些金曲獎得主經常在都會區的Live House表演，培養了一群喜愛原住民音樂的原住民與非原住民粉絲。

文化部（參見❸）*影視及流行音樂產業局主辦的音樂競賽，除了「金曲獎」外，還有「*金音創作獎」及「*原創流行音樂大獎」，這些比賽都成為原住民音樂工作者競逐的現代獵場。金音創作獎獎項依據樂種分類，在與使用華語、河洛語及客語創作的音樂工作者競爭中，多位原住民音樂創作者（包含*舒米恩‧魯碧、查勞‧加麓、郭明龍、巴賴、馬蓋丹、阿爆、漂流出口、瑪斯卡、巴奈‧庫穗等個人與團體）表現亮眼，於歷屆比賽中，獲得最佳專輯獎、最佳創作歌手獎、最佳搖滾單曲獎、最佳民謠專輯獎、最佳跨界或世界音樂專輯獎、最佳另類流行專輯獎、最佳現場演出獎、

評審團獎等獎項。他們的獲獎，不僅代表臺灣流行音樂界對原住民音樂創作的肯定，也顯示原住民音樂創作愈趨於多樣化。不同於金音創作獎，原創流行音樂大獎的競賽依據語言別分組，分為河洛語組、客語組及原住民族語組。自2004年起，在歷屆比賽中，吸引了不少老將（例如陳建年、吳昊恩、達卡鬧等人）與新生代（例如楊慕仁、沐妮悠‧紗里蘭等人）參與，老幹新枝競相爭豔之餘，也提供了部落中愛好創作與表演的原住民年輕人觀摩、吸收前輩經驗的機會。

這些官方主導的音樂競賽提供原住民音樂工作者嶄露頭角的舞臺，但也使得原住民參賽者為了得到評審青睞，傾向於使用主流音樂界熟悉的音樂語言；雖然如此，因為這些競賽鼓勵或者規定原住民參賽作品須使用母語，帶動了原住民母語創作的風潮。舒米恩於2010年出版的同名專輯收錄全母語創作與傳統歌曲，首開CD時期原住民音樂全母語專輯風氣，而在此之前，陳建年及王宏恩等人出版的較早期CD雖收錄了母語歌曲，以華語創作的歌曲佔了相當大的比例。在音樂競賽的激勵之下，原住民音樂工作者以母語創作漸成為潮流，原住民族委員會「原住民族影視音樂文化創意產業補助計畫」協助創作者將母語創作集結出版，很多近年來在各音樂獎項得獎的原住民音樂專輯都接受了這個計畫的補助。原民會也訂定「原住民族音樂產業人才培育計畫」，補助大專院校與業界開設以原住民學生為主的流行音樂學位、學分學程或專業培訓課程，進一步結合唱片公司、成名的音樂工作者和教學單位，培訓原住民音樂人才。近十年來，越來越多原住民音樂工作者使用母語創作，固然是受到政府機關透過補助進行的引導，他們在創作母語歌曲的過程中，卻也找到了重新連結傳統與族人的道路。在成名的原住民音樂工作者中，很多人因為就學就業曾經離鄉多年而不熟悉母語，在寫作母語歌詞時，他們重新或重頭學習母語，而且在父祖輩親友協助下寫作歌詞的過程中，修補或增強了與家人的連結。

原住民流行音樂是現代的產物，在創作、表

演及流傳的方式上，不同於面對面唱和、口耳相傳的傳統歌謠，並且受到科技、商業機制與政府政策的左右。雖然有些學者曾經抨擊流行音樂是現代文明對於原住民傳統社會的汙染，但不可否認的是，原住民流行音樂已經是當代原住民描寫心境與表達意念的重要媒介。在科技、商業機制與政府政策的制約下，原住民音樂工作者仍能透過創作與表演展現能動性，抱持著宣揚原住民身分認同以及延續原住民文化的意圖，結合當代與傳統的元素，並與非原住民音樂工作者合作，爲原住民與非原住民聽衆創造有別於主流音樂的作品。部分原住民音樂工作者也利用無遠弗屆的網路，透過 You Tube 等影音網站或串流音樂平臺推廣他們的作品，甚至參加國際音樂節的表演。在 21 世紀，原住民流行音樂提供原住民塑造形象與凝聚族群認同的場域，這個場域也成爲原住民與非原住民進行「何謂原住民性（indigeneity）」的對話討論空間。(陳俊斌撰)

〈月光小夜曲〉

又名〈サヨンの鐘〉、〈殉情花！紗容〉、〈莎詠〉。1960 年代由 *周藍萍填詞、張清眞主唱的 *華語流行歌曲，*四海唱片發行。由於相當受歡迎，爾後 *陳芬蘭、*余天、*蔡琴等人都曾經翻唱。

此曲源自於日語流行歌〈サヨンの鐘〉，是紀念臺灣宜蘭的泰雅族年輕女孩サヨン（莎勇・哈勇），她在 1938 年 9 月 27 日清晨，與族人一同爲即將到中國參戰的日籍警察田北背負行李，由故鄉前往宜蘭南澳車站搭乘火車，正當一行人經過武塔社之南溪時，サヨン不愼滑入溪中，之後也找不到屍體。1941 年 4 月 14 日，臺灣總督長谷川清頒贈給サヨン的親屬及族人一隻銅鐘，放置在該社內，以紀念她在擔任義務勞動時爲國犧牲之情操，引起注意。

之後，サヨン被日本政府塑造成爲一位「愛國少女」，1941 年 10 月 20 日，*古倫美亞唱片公司發行《サヨンの鐘》（西條八十作詞、古賀正男作曲、渡邊濱子演唱，唱片編號爲 100357A），掀起流行熱潮，而日本當局也趁機拍攝サヨン相關的電影及出版小說。但在戰後，日語版的歌曲〈サヨンの鐘〉遭國民政府禁唱【參見禁歌】，然而サヨン之故事已在日治時期藉由大衆文化之傳播而深入人心，在坊間仍有不少人繼續吟唱著日語的〈サヨンの鐘〉歌曲。

1958 年 3 月間，一部名爲《紗蓉》的臺語電影上映，*亞洲唱片以日治時期的原曲〈サヨンの鐘〉重新製作，委託 *葉俊麟填詞，並由歌手張淑美演唱，曲名爲〈殉情花！紗容〉（亞洲唱片編號 AL374），將サヨン之形象轉換爲一位爲愛而殉情之原住民女子，但隨即遭到臺灣警備總司令部宣布爲 *禁歌，直到 1960 年代，周藍萍填詞、張清眞主唱的華語流行歌曲〈月光小夜曲〉才得以復出。而在 2004 年，知名演員澎恰恰的《台灣男人》專輯中，以〈サヨンの鐘〉原曲填詞爲 *臺語流行歌曲的〈莎詠〉，又將サヨン形容爲一位暗戀著日本老師，最後爲拯救跌落急流的老師而不幸身亡之女子。(林良哲撰)

《樂進未來：臺灣流行音樂的十個關鍵課題》

2015 年出版的書籍，由樂評人李明璁統籌企劃。該書歷經一年的資料蒐集與訪談，邀請 20 位重量級音樂工作者及評論家，從十場深入的焦點對談出發，歸納出臺灣流行音樂【參見流行歌曲】當前發展的十個關鍵議題：群衆募資、數位串流、實體販售、展演空間、演唱會、獨立廠牌、跨界連結、中國市場、韓流啓示、在地扎根。(秘准軒撰)

〈月亮代表我的心〉

爲 *翁清溪 1973 年第一次出國進修，在美國波士頓所構思的歌曲。旋律的書寫雖是簡約的 AB 樂段，然後再反覆 A 段，但其最擅長營造的甜美氣氛，在音樂中表露無遺。再加上最佳合作夥伴之一——*孫儀配上充滿詩意、以「月亮」表達愛意的歌詞，使這首歌成爲家喻戶曉的流行情歌。

1973 年收錄於由 *麗歌唱片所發行的 *陳芬蘭《夢鄉／你的期望》專輯中。但她當時急欲

離開臺灣歌壇赴美讀書，所以唱片一錄好，並沒有為這首歌積極宣傳，因此在臺灣並未廣為流傳。之後，這首歌於東南亞非常流行。*鄧麗君 1977 年為香港寶麗多唱片（Polydor）錄製《島國之情歌第四集：香港之戀》專輯中，重新詮釋這首歌，結果造成空前的流行。鄧麗君不僅不知道這首歌是恩師翁清溪所作，也讓聽眾誤以為她是原唱者。

〈月亮代表我的心〉目前版權由 EMI 代理，是許多歌星演唱會或灌錄唱片的重要歌曲，例如齊秦、*費玉清、姜育恆、陶喆、張國榮、劉德華、梅艷芳、任賢齊與言承旭等。這首歌傳唱至今數十年，成為華語圈最受歡迎的歌曲之一。（徐玫玲撰）

歌詞：

> 你問我愛你多深　我愛你有幾分　我的
> 情也真　我的愛也真　月亮代表我的心
> 你問我愛你有多深　我愛你有幾分　我的
> 情不移　我的愛不變　月亮代表我的心
> 輕輕的一個吻　已經打動我的心　深深的
> 一段情　教我思念到如今　你問我愛你有
> 多深　我愛你有幾分　你去想一想　你去
> 看一看　月亮代表我的心

〈月昇鼓浪嶼〉

日本歌名為〈月のコロンス〉，由 *中山侑作詞、唐崎夜雨（即 *鄧雨賢）作曲。1939 年 1 月 *古倫美亞唱片公司東京本社正式發行唱片，由仁木他喜雄編曲，古倫美亞小姐（本名松原操）演唱。鼓浪嶼是位於中國福建廈門外海的小島，長年為列強租界，具有濃厚異國氣氛，中山侑曾到過鼓浪嶼旅遊，對該地景致特別有感觸，撰寫不少讚頌當地景觀的詩句與文章，主要描述傍晚海邊月亮升起的浪漫景色。鄧雨賢為這首詞作曲，特別以廈門曲調傳入臺灣的知名曲調〈雪梅思君〉（當時又稱為「國慶調」或「廈門調」）為主軸，穿插創作的十個小節曲調，襯托出夜晚月色迷濛的浪漫景色，不僅具有異國風味，更深深吸引臺灣民眾。1957 年，臺語歌星 *文夏將這首歌翻唱為〈月光的海邊〉，保留原來的編曲、音樂，曲式輕

鬆，傳唱數十年。（黃裕元撰）參考資料：50, 56, 118

〈月夜愁〉

*古倫美亞唱片於 1933 年所發行，*周添旺作詞、*鄧雨賢作曲的 *臺語流行歌曲。曾一度引發〈拿俄美〉與〈月夜愁〉的爭議【參見●〈拿俄美〉】。（編輯室）

〈月圓花好〉

*華語流行歌曲，為 1940 年上海國華電影出品，范煙橋編劇、張石川導演之《西廂記》插曲，由范煙橋作詞，嚴華（1913.4-1992.1.11）作曲，當時最著名的華語流行歌曲演唱者周璇（1919-1957.9.22）演唱。嚴華北平（今北京）尚志商業學校畢業。原名運華，參加明月歌舞團時，從 *黎錦暉建議改名嚴華。在「明月」擔任男聲主唱，並編寫歌曲。1936 年跟明月歌舞團到東南亞各地巡迴演出。在上海與也是出身於「明月」的周璇相熟，兩人 1938 年結婚，並繼續在電臺主持「新華社」的廣播節目，兩年半後離異。嚴華為早期上海時期代表性的男歌星，也創作名曲無數，多半有民間小調風格，發表的作品大部分由周璇演唱，〈跳舞場〉、〈送君〉、〈銀花屏〉、〈難民歌〉、〈歌女淚〉、〈麻將經〉、〈天堂歌〉等都十分膾炙人口。他與李麗華對唱的〈百鳥朝鳳〉，亦是十分暢銷。（汪其楣撰）參考資料：41, 51

歌詞：

> 浮雲散明月照人來　團圓美滿今朝最　清
> 淺池塘鴛鴦戲水　紅裳翠蓋並蒂蓮開　雙
> 雙對對恩恩愛愛　這軟風兒向著好花吹
> 柔情蜜意滿人間

余天
（1947.2.18）

*流行歌曲演唱者、演員，本名余清源，新竹人。小時候很愛聽歌，*文夏、*洪一峰、*吳晉淮都是他的偶像。1960 年代中期，他參加臺聲電臺與●電塔唱片主辦的「玉山杯」歌唱比賽，經過初賽、複賽、決賽，最後以一首〈懷念的播音員〉獲得冠軍。1962 年，●臺視剛開

播不久，余天的表哥寫了一封信給「綠島之夜」〔參見「蓬萊仙島」〕節目製作人許天賜，主動推薦余天，很快獲得回音。許天賜安排余天在節目中演唱〈舊情綿綿〉，結果被*「群星會」的製作人*慎芝發現他的歌唱潛力，並建議他改唱華語歌曲，從未唱過華語歌曲的余天答稱會唱，慎芝遂安排他上「群星會」。他臨時學會〈夢中人〉，結果順利進入歌壇。灌錄第二張唱片時，慎芝為他取了「余天」這個藝名，還要余天向專人學華語，矯正發音，並安排歌星秦蜜與他以「歌壇情侶」的方式搭檔演出。在「群星會」演唱一段時間後，余天開始走紅，除了到*歌廳獻藝外，還被電影界相中，拍了《天字第一號》、《西貢無戰事》及武俠片《天涯俠侶》等多部電影。服役時，余天被派至憲光➕藝工隊〔參見●國防部藝術工作總隊〕，每天訓練唱歌、跳舞，到各地演出。每一次表演，從搬運、裝卸、部署等作業，都是隊裡的男女團員擔任。這兩年軍中康樂隊的磨練，讓余天體驗到表演藝術的奧妙，也慢慢塑造自己獨幟的風格。歌壇生涯五十餘年，余天唱紅的歌極多，從1960、1970年代的〈海邊〉、〈給我一個微笑〉、〈讓回憶隨風飄〉、〈我把愛情收回來〉、〈含淚的微笑〉、〈又是黃昏〉、〈山南山北走一回〉、1980年代的〈午夜夢迴時〉、〈榕樹下〉、1990年代的〈回鄉的我〉、2003年的〈男人青春夢〉等，甚至他還自組星工廠，灌錄多張臺語歌曲。連同海外版權及精選集加起來，余天總共發行一百多張專輯。曾任中華民國藝能總工會理事長，除了幫藝人解決紛爭外，還積極幫藝人謀取福利，堪稱是歌壇的長青樹。2008年當選中華民國第7屆立法委員，現任第10屆立法委員。(張夢瑞撰) 參考資料：31

〈雨夜花〉

1933年由*周添旺作詞、*鄧雨賢加入*古倫美亞唱片公司所譜寫的第一首*臺語流行歌曲，並錄成78轉唱片，由*純純演唱。此曲原是鄧雨賢為臺灣新文學作家廖漢臣（1912.4.10—1980.11.11）在1933年所創作的童謠〈春天〉所寫的旋律。原歌詞如下：「春天到 百花開 紅薔薇 白玫瑰 這邊幾叢 那邊幾枝 開得很多 真正美」，但兒歌（參見●）的屬性在商業考量上並不討好，所以未受到*柏野正次郎的重視。直至1933年周添旺進入➕古倫美亞唱片文藝部後，將親身聽到的故事化為新詞，配合這優美的旋律，才造成轟動。歌詞內容描述一位苦命女人如凋謝的落花，受盡無情風雨的吹打，像似在愛情上受盡欺凌的哀傷，但之後又常被理解成受到日本高壓統治下臺灣人民的心聲。由於此曲廣受群眾喜愛，所以周添旺又以《雨夜花》為名，撰寫劇本，由*詹天馬、純純、艷艷與傳明將這個故事錄成兩片一套的唱片（古倫美亞發行）。

〈雨夜花〉流傳超過半世紀，計有下列改編的版本：

1. 臺灣總督府以統戰的手段將這首流行歌由粟原白壇上新詞、霧島昇演唱，成為*時局歌曲〈榮譽的軍夫〉，驅策臺灣青年為日本的軍國主義勇敢赴戰場。

2. 1940年間，此曲曾流傳至中國，被改成了華語版的〈夜雨花〉。

3. 1993年，*羅大佑改編〈雨夜花〉為粵語歌，原曲中段加上一節新的旋律，由林夕壇上粵語歌詞，成為〈四季歌〉，由黃耀明主唱，收錄於音樂工廠工作室《給孩子們的歌》的專輯內。(徐玫玲、廖英如合撰) 參考資料：50, 53

歌詞：

雨夜花 雨夜花 受風雨吹落地 無人看見 每日怨嗟 花謝落土不再回 花落土 花落土 有誰人倘看顧 無情風雨 誤阮前途 花蕊哪落欲如何 雨無情 雨無情 無想阮的前程 並無看顧 軟弱心性 乎阮前途失光明 雨水滴 雨水滴 引阮入受難池 怎樣乎阮 離葉離枝 永遠無人倘看見

Z

翟黑山

（1932.11.14 中國遼寧黑山）

*爵士樂教育家、作曲及編曲家。為國內爵士音樂教育界之先驅者，亦為國人第一位赴波士頓百克里音樂學院攻讀爵士音樂的音樂家，主修編曲、作曲及現代吉他。畢業返臺後曾任教於中國文化大學（參見●）、東吳大學（參見●）、臺灣藝術專科學校〔參見●臺灣藝術大學〕等大專院校，並於⊕臺視、⊕中廣〔參見●中廣音樂網〕、中央研究院及⊕救國團等地舉辦多場音樂講座，推廣青年音樂教育與社會音樂教育不遺餘力，並撰寫《黑山音樂教材》、《爵士入門四書》等音樂教學書籍，許多國內爵士或流行樂壇人士及演奏家都曾為其門生。1978 年起陸續成立「臺北青年樂團」、「臺北爵士樂團」等樂團，1989 年起翟氏開設之「黑山音樂教學」連鎖學苑，開始為國內爵士音樂教育導入有系統的教學法，三十餘年來默默付出，對臺灣爵士樂發展貢獻卓著。翟黑山現為北京現代音樂學院客座教授，並曾獲得 2002 年第 13 屆金曲獎（參見●）特別貢獻獎之殊榮〔參見爵士樂〕。（魏廣晧撰）

詹森雄

（1942.1.21 臺北）

⊕華視大樂隊指揮及編曲〔參見電視臺樂隊〕。人稱 Molisan。1960 年開始他的音樂生涯，曾任 *翁清溪之編曲助理，也為 *駱明道編了不少曲子。1970 年參與⊕華視創臺之籌備工作，⊕華視首任綜藝組長駱明道特別委請他籌組樂團，1971 年⊕華視大樂隊成立並邀翁清溪出任團長暨指揮，不到一年翁清溪離職，由詹森雄繼任至 2003 年樂團解散，達三十一年之久。在這期間，率領⊕華視大樂隊負責⊕華視所有綜藝性節目樂隊伴奏等工作，也曾七次受命率團（由歌手、演員組成）赴美、加地區宣慰僑胞或賑災募款。2002 年雖自⊕華視退休，但仍擔任製作人，2004、2005 年當選⊕華視董事，2006 年⊕華視三十五週年臺慶，由於他在⊕華視服務期間的努力與奉獻深受肯定，而被選為⊕華視十五大經典人物，並獲頒「⊕華視人獎座」。

詹森雄不僅專精於樂隊指揮，更擅長編曲、電影電視配樂、作曲及綜藝節目製作等。幾乎⊕華視連續劇主題曲多由他編曲，不但為⊕華視貢獻心力，也為流行樂界拔擢不少人才。

編曲作品：連續劇《保鏢》（1973）；《包青天》（主題曲〈包青天〉和片尾曲〈新鴛鴦蝴蝶夢〉，1993）等。駱明道作品〈踩在夕陽裡〉、〈背著吉他的女孩〉、〈黃昏夕陽情〉。另曾受託為國防部《大兵搖滾》CD 專輯及金馬獎、金鐘獎（參見●）編曲等，為數頗多。

電影電視配樂：《頤園飄香》（1984）、《人偷人》（1982）；電視劇音樂設計：如《大秦帝國》（秦俑）等。

作曲：〈小露露〉（*孫儀詞，⊕中視卡通主題曲 1975）、〈小小心靈〉及〈小木偶〉（孫儀詞，新加坡兒童電影節目主題曲）、黃河作詞的〈好事近〉、〈忠孝兩全〉、〈桃李爭豔〉、黃玉玲作詞的〈生命之歌〉、陳麒文作詞的〈往日情懷〉等；電視節目製作如「五線傳佳音」、「流行往事」、「勁歌金曲」（1994-2003，原名「勁歌金曲五十年」）等。（李文堂撰）

詹天馬

（生卒年不詳）

*臺語流行歌曲作詞者、電影解說員（又稱為辯士）。1930 年代，尚是黑白無聲電影，需仰賴辯士為觀眾解說劇情，詹天馬是當時最紅的辯士之一，他的門生在名字中都會有一個「天」字，因而有「天馬派」之稱。其在大稻埕所開設的高級藝文咖啡店也稱為「天馬茶房」。

左起：孫子、詹天馬、夫人。

1932年，詹天馬引進上海聯華影業公司的電影《桃花泣血記》【參見〈桃花泣血記〉】，為了宣傳這部電影，他特別將劇情寫入宣傳歌裡，並請 *王雲峰譜曲，而成為電影的同名歌曲。此首歌曲深受聽眾的喜愛，成為目前所認定的臺灣第一首真正「流行」的 *流行歌曲。1937年左右，積極投入新劇，在雙連庄（今臺北市民生西路一帶）內組織天馬新劇社。詹天馬並未有其他重要的歌詞創作，基本上，與流行音樂也無深遠的淵源，但因〈桃花泣血記〉這首歌在臺灣流行音樂上先鋒者的角色，使得他也因此被寫入歷史。（徐玫玲撰）

張弘毅

（1950 高雄—2006.5.11 中國上海）
電影配樂作曲家、編曲者。中國山東人。就讀高雄市立第三中學時，在學校的軍樂隊學習吹奏小喇叭，後來進入道明中學，參加了學校的合唱團，繼續小喇叭的修習；服役期間在憲光 ✚藝工隊〔參見✚國防部藝術工作總隊〕，負責樂隊的演奏。退伍後進入中國文化大學（參見✚）土地資源學系就讀，1979年取得助教獎學金赴波士頓百克里音樂學院，先後修習過爵士作曲及電影作曲，師承 Don Wilkins Milk Gibes，進修電影音樂、傳統西洋樂、*爵士樂及百老匯舞臺劇之作曲與編曲。
1982年回到臺灣，正值臺灣電影新浪潮，於是有很多音樂創作的機會；曾經分別以《玉卿嫂》、《國四英雄傳》、《尼羅河的女兒》與《三個女人的故事》榮獲第21屆、第22屆、

第24屆以及第26屆金馬獎最佳音樂獎，並多次榮獲亞太影展、金鐘獎（參見●）、金嗓獎、金曲獎（參見●）、金鼎獎（參見●）。他的作品風格多元，橫跨古典、流行與影視界。曾經負責作曲及製作的專輯則有許景淳、曾慶瑜、坐娜、趙詠華等歌手，並且曾經擔任豐采音樂公司負責人。

2006年因心臟病去世於中國上海，得年五十七歲。2007年獲頒第18屆金曲獎特別貢獻獎。

電影配樂：

《看海的日子》（1983）、《策馬入林》（1984）、《玉卿嫂》（1984）、《我就這樣過了一生》（1985）、《國四英雄傳》（1985）、《稻草人》（1987）、《尼羅河的女兒》（1987）、《大海計劃》（1987）、《期待你長大》（1987）、《我的愛》（1987）、《海水正藍》（1988）、《媽媽再愛我一次》（1988）、《第一次約會》（1988）、《悲情城市》（1989）、《晚春情事》（1989）、《三個女人的故事》（1989）、《屬鬼纏身》（1989）、《怨女》（1990）、《兄弟珍重》（1990）、《胭脂》（1991）、《大哥大續集》（1991）、《兩隻老虎》（1992）、《禪說阿寬》（1994）、《春花夢露》（1996）、《放浪》（1997）、《第一次的親密接觸》（2000）、《黑屁股》動畫短片（2005）等。（陳麗琦整理）資料來源：93, 103, 105, 108

張惠妹

（1972.8.9 臺東卑南）
臺東縣卑南族人，卑南語名 Kulilay Amit，小名 Katsu，為日語中「勝」之意。1994年參加✚臺視「五燈獎」歌唱比賽節目，獲「五度五關」最高榮譽，由此時開始受到注意。

1994年開始於臺北各酒吧擔任樂團主唱，1996年 與✚豐華唱片簽約，同年12月發行首張個人

專輯《姊妹》，1997 年則發行第二張專輯《Bad Boy》，這兩張專輯均創下銷售超過百萬張的紀錄，亦獲得國內流行榜多項冠軍。2000 年以後與❖華納唱片簽約，持續每年新唱片的發行進度。2002 年更以《眞實》專輯，獲得第 13 屆金曲獎（參見●）最佳國語女演唱人獎。

張惠妹除了以其原住民身分成功進入華語流行音樂【參見華語流行歌曲】歌壇外，更以「原住民」形象作爲商業號召，並塑造其形象特色，包括熱情動感的外在、渾厚高亢的嗓音等，儼然成爲當時原住民流行文化的代表人物。但其號召與形象雖均以「原住民」爲主軸，所演唱的歌曲、歌詞，卻多與原住民自身文化及傳統音樂元素無關，而緊扣華語流行音樂風格。

2000 年於中華民國總統就職典禮上演唱國歌【參見●〈中華民國國歌〉】，除顯示 1990 年代中期以降，臺灣社會對於原住民議題漸形重視，更凸顯出張惠妹在原住民歌手中受到的矚目。（黃姿盈撰）

2009 年，張惠妹以卑南族本名發行搖滾專輯《阿密特》，不但顛覆自我形象和風格，在市場銷售及專業肯定上亦取得極大成功，於 2010 年第 21 屆金曲獎獲得最佳國語女歌手獎、最佳國語專輯獎及最佳專輯製作人獎（與阿弟仔共同獲獎），專輯暢銷歌曲*〈好膽你就來〉則拿下最佳年度歌曲獎及最佳編曲人獎。2015 年，張惠妹以《偏執面》專輯於第 26 屆金曲獎第三度獲得最佳國語女歌手獎殊榮。（編輯室）

音樂專輯：

《姊妹》（1996.12，臺北：豐華唱片）；《Bad Boy》（1997.6，臺北：豐華唱片）；《妹力四射》（1997.12，臺北：豐華唱片）；《牽手》（1998.10，臺北：豐華唱片）；《我可以抱你嗎？愛人》（1999.6，臺北：豐華唱片）；《妹力新世紀》（1999.11，臺北：豐華唱片）；《不顧一切》（2000.12，臺北：豐華唱片）；《旅程》（2001.10，臺北：豐華唱片）；《眞實》（2001.12，臺北：華納唱片）；《發燒》（2002.8，臺北：華納唱片）；《勇敢》（2003.6，臺北：華納唱片）；《也許明天》（2004.9，臺北：華納唱片）；《我要快樂》

（2006.2，臺北：華納唱片）；《Star》（2007.8，EMI）；《阿密特》（2009，金牌大風）；《你在看我嗎》（2011，金牌大風）；《偏執面》（2014，EMI）；《阿密特 2》（2015，EMI）；《偷故事的人》（2017，EMI）。

張清芳

（1966.8.31）

*華語流行歌曲演唱者，1984 年就讀於中國工商專科學校（今中國科技大學），發跡自「大學城」民歌比賽，以演唱鄭怡的〈月琴〉等歌曲獲得冠軍。1985 年 1 月，❖點將唱片網羅張清芳爲簽約歌手；同年 10 月出版張清芳首張專輯《激情過後》，一鳴驚人，創下超過 30 萬張的唱片銷售量紀錄，成爲該年度暢銷專輯。

1986 年張清芳出版《親愛的請不要說》、《尋回》、《你喜歡我的歌嗎》三張全新創作專輯，因其嗓音高亢清亮，唱片公司爲她打造音樂成功，每張專輯皆銷售逾 20 萬張，爲她在歌壇打下堅實基礎。

張清芳於 1988 年及 1990 年出版《古早的歌阮來唱》系列專輯，是首張由知名國語流行歌手演唱的臺語老歌專輯。另外也出版兩張《留聲》*校園民歌重唱系列專輯，拓展她多元的歌路和音樂性。

1990 年代，張清芳在華語樂壇的聲勢銳不可當，人氣如日中天，1990 年至 1999 年七度入圍金曲獎（參見●）最佳國語和方言女演唱人等獎項，並於第 6 屆及第 8 屆金曲獎最佳國語女演唱人封后，成爲最短時間內再度拿下金曲獎最佳演唱人獎項的華語女歌手，被媒體喻爲歌唱界的「東方不敗」，自 1985 年出道至 2002 年共出版 26 張個人專輯（不含精選輯），舉辦過 12 場個人大型售票演唱會，在專輯出版與演唱會的演唱生涯中，張清芳也曾擔任廣播節目與電視節目主持人，爲臺灣歌壇具有影響力的傑出女歌手。（熊儒賢撰）

張雨生

（1966.6.7 澎湖—1997.11.12 臺北）

*華語流行歌曲演唱者。父親是退伍軍人，母

親爲泰雅族。九歲時舉家遷居臺中豐原。畢業於國立政治大學外交學系。1997 年因車禍逝世。1986 年甫入大學的張雨生參加「木船民歌比賽」獲得優勝，1987 年與吉他社同學組了 Thunder Spot 樂團（雷擊點），也因此被 ●臺大【參見●臺灣大學】的 Metal Kids 樂團（金屬小子）注意，開啓日後合作之門；同年，張雨生以一首描述退役軍人生活的歌曲〈他們〉，得到學校創作歌謠比賽第一名。1987 年，他嘹亮的歌聲與學生的形象被製作人 *翁孝良所發掘，並成爲旗下簽約歌手；1988 年 3 月獲得製作人的同意，參加 YAMAHA 第 1 屆熱門音樂大賽，獲得最佳主唱獎項，並與所屬的 Metal Kids 樂團榮獲優勝。同年，翁孝良爲他譜寫黑松沙士廣告曲 *〈我的未來不是夢〉獲得廣大的回響，隨後發行第一張個人專輯《天天想你》，創下 35 萬張的銷售紀錄；1989 年，獲得《中時晚報》年度十大唱片新人榜首，亦參與電影《七匹狼》的演出及電影原聲帶專輯演唱。在歌壇短暫的數年間，張雨生大約出了十張專輯，亦獲得不少肯定：1990 年入圍第 1 屆金曲獎（參見●）最佳新人獎（*飛碟唱片）；1991 年以《想念我》入圍第 2 屆金曲獎最佳男演唱人；1992 年《帶我去月球》音樂錄影帶代表亞洲區入圍全美音樂錄影帶獎，亦以此入圍第 4 屆金曲獎最佳單曲歌唱錄影帶影片獎，1993 年入圍第 5 屆金曲獎最佳國語歌曲男演唱人獎。張雨生 1997 年 10 月 16 日發表最後一張個人專輯《口是心非》，於 1998 年榮獲第 9 屆金曲獎最佳流行音樂演唱唱片獎，同一專輯中的〈河〉一曲入圍最佳作詞人獎。此外，在

唱片製作方面亦是表現亮眼。1996 年起製作 *張惠妹首張專輯《姊妹》，親自譜寫〈姊妹〉及〈水藍色眼淚〉二首歌曲；1997 年再次製作張惠妹的音樂

專輯《Bad Boy》，並譜寫〈一想到你呀〉、〈孤單 Tequila〉及〈Bad Boy〉三首歌的詞曲。這兩張專輯都獲得超過百萬張以上的銷售成績。對市場敏銳的觀察力與自身的創作能力，使張雨生更跨足於劇場的演出，但突來的車禍，爲他 1997 年所寫的舞臺劇音樂《吻我吧！娜娜》驟然畫下句點。2017 年，張雨生獲第 28 屆金曲獎追頒特別貢獻獎。（徐玫玲撰）

張震嶽

（1974.5.2 宜蘭蘇澳）

華語流行音樂【參見華語流行歌曲】歌手、創作人，花蓮壽豐鄉月眉部落阿美族人，族名 Ayal Komod。自 1993 年出道至今發行多張專輯，經典歌曲包括〈愛我別走〉、〈自由〉、〈思念是一種病〉等等，也曾參與電影演出。

張震嶽成長於熱愛音樂的家庭，隨著家人上教會，參加唱詩班，並在教會學習簡單鋼琴彈奏。1991 年參加第 9 屆「木船民謠歌唱大賽」獲得冠軍，與 *眞言社簽約，成爲 *伍佰、*朱約信與 *林強的師弟。1993 年於 *滾石唱片發行個人首張專輯《就是喜歡你》，1994 年發行《花開了沒有》。

1997 年，*魔岩唱片以「張震嶽 & Free Night」組合發行張震嶽退伍後首張專輯《這個下午很無聊》，寫出青少年對生活的無聊感受，以及對未來徬徨的心情。樂團的搖滾曲風【參見搖滾樂】結合張震嶽式口語，令樂壇耳目一新，獲得 *中華音樂人交流協會年度十大專輯及《中國時報娛樂週報》年度十大專輯，銷售亦創佳績，爲年度暢銷專輯之一。1998 年，張震嶽與 Free Night 樂團又發行《祕密基地》，一推出就大受歡迎，再度入選年度十大專輯。其中多首歌曲都讓當時年輕人趨之若鶩，亦成爲許多吉他初學者的啓蒙。1999 年推出《有問題》，加倍挑戰社會道德觀感的臨界點。

張震嶽從 90 年代就吸收大量電子音樂，迷上 DJ 與電音創作。2001 年張震嶽以「Orange」之名推出兩張《Orange》EP，因行銷刻意不強調本名，故許多歌迷直到多年後才發現他曾發行兩張神祕的 DJ 作品。

2002 年推出《等我有一天》後，⊕魔岩唱片結束營業。2004 年，張震嶽與經紀人黃靜波創立⊕本色音樂，邀請 MC HotDog 熱狗加入全臺夜店巡演及 2004 年北美巡迴「Kill Kitty Tour」。返臺後，張震嶽與熱狗攜手打造 *〈我愛台妹〉，這首直條條描述臺客精神與檳榔西施之美的歌曲，在樂壇再度造成轟動。也因為這首歌，臺灣 *饒舌音樂真正從臺下走到流行樂壇上，成為流行音樂〔參見流行歌曲〕必備新穎元素。

2007 年發行《OK》，隔年與 *羅大佑、*李宗盛、周華健組成樂團「縱貫線」，張震嶽擔任鼓手，展開為期一年世界巡迴演唱會。巡演期間，從三位前輩身上吸收各種音樂技巧與創作形式，創作能量更上一層樓，音樂風格跟製作技巧也更加穩健。2013 年張震嶽以阿美族名推出《我是海雅谷慕》，這張從都市回歸大自然、充滿省思並關愛土地的專輯，為他贏得第 25 屆金曲獎（參見●）年度最佳專輯獎。

2015 年與 MC HotDog 熱狗、頑童 MJ116 共組饒舌音樂團體「兄弟本色 G.U.T.S.」，展開「兄弟本色日落黑趴」世界巡迴演唱會，首站臺北小巨蛋演唱會創下 20 分鐘門票完售的佳績。同年發行首波單曲《FLY OUT》。2017 年回到臺北小巨蛋，連續兩天舉辦世界巡迴最終站演出，兩萬張票在四分鐘內全數完售，也是臺北小巨蛋第一次舉辦連兩場華語 Hip Hop〔參見嘻哈音樂〕演唱會。

2019 年，推出一張前導式 EP《遠走高飛》，為即將籌備製作發行的專輯作暖身發表。（本色音樂撰）

張帝

（1942.7.12 中國山東青島）

*華語流行歌曲演唱者。本名張志民。小學時隨父母來到臺灣。張帝原本為外科醫生，因個人志趣而轉行。自 1966 年以演唱英文歌出道，接著演唱華語流行歌曲，並以嬉笑怒罵、機智幽默的現場說唱確立了自己的風格；在現場演唱中，臺下提問，臺上的他馬上即興填詞唱答，最常用的歌曲是〈蝸牛與黃鸝鳥〉和 *〈望

春風〉，獲得「急智歌王」的稱號。歷年來海內外演出秀約不斷，據稱從 1972-1982 年十年間演出超過千場。在印尼「海洋夜總會」演出時還創作了最著名的〈毛毛歌〉。1968 年與歌仔戲（參見●）小生楊麗花（參見●）演出「張帝找阿珠」劇集；1972 年，受導演李翰祥之邀拍攝電影《騙術奇譚》。也曾與弟弟張魁、凌峰主持⊕華視綜藝節目「神仙、老虎、狗」大受歡迎，三位主持人常以彼此皆「其貌不揚」來自我調侃，製造笑料不斷。1989 年，張帝當選第 1 屆民選立法委員，也是臺灣首位以藝人身分當選的中央民意代表。卸任後重返歌壇，也積極參加各類公益演出。演唱名曲有：〈毛毛歌〉、〈親愛的巴比多〉、〈醒來吧雷夢娜〉、〈你是偷心的人〉、〈當做沒有愛過我〉、〈酒色財氣〉、〈沒老婆〉、〈你真叫人迷〉、〈小姐真美麗〉等。（汪其楣、黃冠嘉合撰）參考資料：8

張露

（1932 江蘇─2009.1.26 香港）

*華語流行歌曲演唱者。本名張秀英，中國蘇州人。十六歲起就在上海的廣播電臺唱歌，受到⊕百代公司的注意，開始灌錄唱片。接著就在上海的夜總會，及米高美、百樂門等爵士舞廳演唱。1940 年代末赴香港發展，繼續歌唱事業。兒子杜德偉，亦為香港歌手。她擅長演唱西洋歌曲，也翻唱成華語來表現，如〈Seven Lonely Days〉翻成〈給我一個吻〉及〈Jambalaya〉翻成的〈小癩痢〉，發展成 *流行歌曲另一種奔放不羈、狂野俏皮的表現方式。這兩首歌在臺灣流行之時，也曾遭禁〔參見禁歌〕。而張露常被唱「歪歌」走紅的後輩男女歌手封為「歪歌鼻祖」。她也自修日語，並到日本搜集流行歌曲材料，翻唱成華語歌曲。如後來流

行到臺灣的〈蘋果花〉，就是她在香港唱紅的，還灌過兩次唱片。另有〈白蘭之戀〉、〈藍色的探戈〉、〈小木馬〉、〈蜜月花車〉、〈小小羊兒要回家〉、〈露珠與薔薇〉等擅長歌曲。
（汪其楣撰）參考資料：31, 52

張琪
（1946.4.8 中國江西）

*華語流行歌曲演唱者。本名張友琴，1949年隨著養父母來臺灣；在北投長大，自幼家境清苦，從北投育英中學輟學，到幼稚園當老師養家。十七歲時參加警察廣播電臺歌唱比賽，獲得冠軍，成為基本歌星，並在電臺兼差。後因參加 +臺視 *「群星會」節目，和 *謝雷對唱〈月下對口〉而嶄露頭角，*慎芝安排張琪與謝雷搭檔為「歌壇情侶」，兩人經常對唱〈採紅菱〉、〈傻瓜與野丫頭〉等許多輕快活潑的情歌。1965年，*麗歌唱片策劃張琪灌唱由 *鼓霸大樂隊伴奏的華語專輯《情人橋》，是臺灣

第一張以12吋規格、彩色封面發行的唱片，非常暢銷，接著推出《杯酒高歌》等專輯。張琪也曾參加影片的演出，並為 +國聯的《鳳陽花鼓》、《黑牛與白蚊》、+中影的《呂布與貂蟬》，以及《鹽女》、《王寶釧》等電影擔任幕後主唱。1986年起於臺北市立陽明醫院擔任義工，然後漸漸投入保險業務員工作，十餘年來成功轉型為高位階的傑出經理人，並持續投入伊甸、心路、周大觀基金會等，與弱勢、遲緩兒、兒福、失智老人、婦女身心健康、癌末心蓮病房等相關的公益活動，常於該處義唱，活潑的帶動歡樂，甚受各界稱道。（汪其楣、黃冠嘉合撰）參考資料：29

張邱冬松
（1903 臺中豐原—1959 臺北）

*臺語流行歌曲作詞與作曲者。複姓的由來，是因祖父年幼時曾由張家過繼給邱家，長大之後，才再回張家。為感念邱家的恩情，便決定長孫要取複姓，以茲紀念。張邱冬松有三個姊姊，他為長孫，名為冬松（雖在戰前他曾使用過「東」松之名在臺北放送局（參見◯）演奏，但基本上「冬」松較常使用），弟弟取名張邱冬柏，三弟則恢復張姓。父親張邱玉章為豐原街葫蘆墩醫院土牛分院院長，而弟弟冬柏長大後，則在臺中市開設中原齒科。冬松自幼受到家宅附近的北管音樂（參見◯）之耳濡目染，熟悉許多傳統樂器。又由於出身於基督教長老會家庭，所以至臺南長榮中學（參見◯）就讀，接受西方古典音樂的薰陶。婚後返回老家豐原，在媽祖廟附近開設西裝店，育有四子二女，酷愛音樂的他，影響了全家。電影《桃花泣血記》【參見〈桃花泣血記〉】在臺北引起轟動後，張邱冬松亦將之引進豐原，並充當辯士，解說劇情，全家即在旁現場配樂。二次大戰期間，實施西裝布料配給，使張邱冬松經營的西裝店生意大受影響，於是北上進入臺北放送局工作，又兼任臺北州立臺北第四高等女學校（1945年後，第四高女學生併入 +北一女。該校廢校，原校址於1947年改建為省立臺北高級醫護學校，即今國立臺北護理學院前身）音樂老師。受當時任電臺演藝股長、也是同鄉的呂泉生（參見◯）之鼓勵，自譜詞曲 *〈收酒矸〉（1947/1948），貼切反應當時社會處於戰後百業蕭條的狀況下，一位少年刻苦勤奮的精神。這首歌雖被當時的臺北市教育局長黃啟瑞所禁唱，而成為 *禁歌，但卻偶爾仍可在電臺播出。1949年，又發表 *〈燒肉粽〉，成為他最代表性的歌曲。張邱冬松寫實筆法的歌詞，善用巷里之間的叫賣聲，真切描述出1940年

代的臺灣，而樸素的旋律也頗能凸顯歌詞的意涵。（徐玫玲撰）參考資料：74

鄭日清

（1923.2.9 臺北—2014.1.10 臺北）

*臺語流行歌曲演唱者。臺北成淵中學畢業後，在日籍鄰居引介下，十六歲進入總督府內務局土木課擔任臨時雇員，後升任正式職員。戰後初期臺灣無法灌製唱片，他和幾個常在淡水河畔表演的朋友如*洪一峰、李清風等人，組成小型業餘歌唱樂團，一邊演唱一邊推銷歌仔簿（參見●）。兩年後發生二二八事件，有鑒於政治氣氛不穩定，只好解散樂團，團員合資在艋舺租屋，成立「天聲音樂研究社」開班授課，並以「天聲音樂團」名義到廣播電臺客串演出，四年後解散。研究社解散後，喜愛唱歌的他，1957 年參加臺北三家廣播電臺：正聲、民本、中華，各自舉辦的第 1 屆全省歌唱選拔賽，並在 1958 年一口氣拿下三家廣播電臺歌唱比賽成年組冠軍。榮獲「三冠王」後，⊕亞洲唱片臺北辦事處搶得先機，與他簽下合約，1958 年出版第一張唱片《落大雨彼一日》，全部都是日本曲，由*葉俊麟重填臺語歌詞【參見混血歌曲】，〈落大雨彼一日〉紅遍全臺，這首歌也和他畫上等號，將近半世紀後的今天，只要提起這首歌，人們立刻聯想到鄭日清。他自創的「跳動唱」；探戈、恰恰，必要時倫巴、布魯斯也全上場，風格獨特。他總計發行過十張唱片，有專輯也有合輯，除⊕亞洲外，還與*麗歌唱片、⊕葆德唱片、*歌林唱片、⊕台聲唱片、⊕大一唱片、⊕五洲唱片、⊕寶麗多唱片、⊕國際唱片等多家唱片公司合作。1960 年，工作之餘和江中清（〈春花夢露〉詞曲創作者）、林天津

左：鄭日清、右：美黛。

（〈黃昏再會〉作詞者）組成賣藥團，晚上在臺北縣（今新北市）郊外，如板橋、樹林等地巡迴，長達兩年。「臺語歌影片」盛行時期，1964 年參與演出中光影業公司《落大雨彼一日》，1965 年演出由臺灣電影製片公司發行的《綠島之夜》。1979 年他從公路局退休，專心發展歌唱事業，同年通過考試取得「歌星證」。中華民國社區廣播電臺協會，2003 年 2 月舉辦第 1 屆廣播金音獎，頒發「本土文化貢獻獎」給他，同年 12 月，*余天成立「臺灣演藝協會」，邀請他擔任永久顧問。三十六歲才出版第一張唱片，但是近半世紀來，鄭日清未曾放棄歌唱，活潑的演唱方式、樂觀的生活態度，不僅樹立個人風格，也為 1960 年代經濟開發中的臺灣注入一股新活力。（郭麗娟撰）參考資料：36

〈針線情〉

發表於 1988 年，由張景州作詞、張錦華作曲，收錄在莊淑君的專輯中【參見 1980 流行歌曲】。張景州和張錦華其實是同一人，1951 年 4 月 4 日生，臺中人，畢業於省立豐原高級中學，祖父及父親都是國樂（參見●）演奏者，十九歲起開始在西餐廳演奏，曾擔任*海山唱片、*麗歌唱片、新加坡唱片、⊕麗風唱片專屬作曲作詞及「五花瓣合唱團」指導老師。代表作品包括有〈針線情〉、〈雙人枕頭〉、〈再三誤解〉、〈等一下呢〉、〈連杯酒〉、〈福氣啦〉、〈你是我兄弟〉等歌曲。1990 年因為〈針線情〉這首歌，獲頒⊕新聞局第 1 屆金曲獎（參見●）最佳作詞獎。〈針線情〉是*臺語流行歌曲中傳唱度相當高的一首歌曲，簡單的以針線為比喻，傳神的描繪出夫妻之間相依相偎的關係。（施立撰）

歌詞：

你是針我是線　針線永遠連相偎　人講補衫　針針也著鑽　因何放阮在孤單　啊你我本是同被單　怎樣來拆散　有針沒線阮是賣安怎　思念心情無地看

Z

zhenyanshe

流行篇

● 真言社
● 中華音樂著作權仲介協會
（社團法人）
● 中華音樂人交流協會

眞言社

1990年 ⊕眞言社推出 *林強《向前走》專輯〔參見〈向前走〉〕作爲公司創業作，接下 1989 年 *黑名單工作室 *《抓狂歌》專輯的棒子，甫推出便造成轟動。跟約莫同時間問世的 *陳明章《下午的一齣戲》專輯、新寶島康樂隊〔參見陳昇〕《新寶島康樂隊》專輯、1991 年 *羅大佑《原鄉》專輯（均由 *滾石唱片出版），同時爲臺灣流行樂壇掀起一波「新臺語歌」的新紀元〔參見臺灣流行歌曲〕。1992 年，日本廠Pony Canyon（⊕波麗佳音）在臺分公司引進了ABC 偶像舞曲團體 L. A. Boyz（洛城三兄弟），爲華語樂壇帶進融合臺語、英文 rap〔參見饒舌音樂〕的純正 hip-hop〔參見嘻哈音樂〕樂風新元素，眞言社創辦人倪重華、製作人羅百吉亦是幕後推手之一。其後 ⊕眞言社再陸續推出吸納自 *水晶唱片體系的 *伍佰、林暐哲（Baboo）、豬頭皮〔參見朱約信〕、*張震嶽等歌手與樂團，也發掘 THE PARTY（樂派體）這臺灣第一支土產 hip-hop 團體，還有較晚期的亂彈樂團、何欣穗等，隨大環境改變，核心團隊隨倪重華任職臺灣地區 MTV 頻道總經理而轉戰電視傳播事業，⊕眞言社轉型成爲傳播行銷公司，製作過「有聲的所在」電視特輯，爲當時充滿活力的「新臺語歌」歷史及整體文化衝擊，留下影像紀錄。（杜昇鋒撰）

中華音樂著作權仲介協會
（社團法人）

成立於 1999 年 2 月，由國內多位知名詞曲作家及各大音樂出版公司、唱片公司版權部共同結合，簡稱 MÜST，第 1 屆董事長由 *吳楚楚擔任，亦爲現任董事長。1999 年 12 月該協會正式成爲國際藝創家聯會（CISAC）會員，直屬聯合國教科文組織，因此該協會會員之音樂作品亦因國際互惠原則受到全球保護。加入會員之條件，必須具備其音樂著作數量，自然人（個人）逾 5 首或 10 個單位，法人（團體）逾25 首或 50 個單位者，或者其音樂著作已製作，或已發行成可供公開播送、公開演出或公開傳出之媒介物。

協會發展至今會員數已超過 800 名，其中包括華、臺、客語歌曲及古典音樂作者與廣告音樂、網路音樂作者等。所執行的業務包括音樂著作之公開播送權、公開傳輸權及公開演出權三項權利，爲便利音樂著作權人及音樂使用人雙方行使其權利與義務，透過該會集中授權，另作統一收費與分配動作，對於未經協會授權而侵害音樂著作權之音樂使用人，可依法採取法律訴訟途徑，保障音樂著作權人之權益。參考資料：95

中華音樂人交流協會

前身爲音樂人交流協會。殷正洋爲第一任會長（1992-1994），後由 *陶曉清接任（1994-1996）；在這段期間，協會主要舉辦公益性、音樂性、成長性與同樂活動等。1996 年 5 月 4 日，向內政部申請登記立案，依法成立中華音樂人交流協會，第 1 屆及第 2 屆理事長是陶曉清，第 3屆及第 4 屆理事長是吳楚楚，第 5 屆及第 6 屆理事長是殷正洋，第 7 屆及第 8 屆理事長是 *李建復，現任理事長是丁曉雯。該協會及其前身均致力於原創歌曲（多爲 *華語流行歌曲）之推廣，歷年來舉辦多場演唱會，如 *薛岳「灼熱的生命」演唱會、*梁弘志加油演唱會、「民歌的故事」演唱會、「民歌二十」、「民歌三十」、「民歌四十」演唱會〔參見「民歌 40～再唱一段思想起」〕等。

該協會是一個由臺灣音樂人自發成立的民間社團，會員須年滿二十歲，入會者須爲作詞、作曲、編曲、演唱、製作、節目主持人、廣播人、文字工作者及其他相關音樂工作者，以促進音樂人相互間的交流、提高流行音樂創作及演唱素質爲宗旨，並積極參與各種公益性活動。該協會正式成立以來，舉辦不少重要活動，例如從 1997 年起，每年公布「年度十大專輯與十大單曲」，常被媒體稱爲「金曲獎（參見●）得獎的風向球」；2005 年起，結合兩岸三地四大音樂團體，包括國際唱片業交流基金會（IFPI Taiwan）、中華音樂著作權仲介協會（MÜST）、香港作曲家及作詞家協會（CASH）、中國音樂家協會（CMP）共同主辦

「全球華人音樂創作大賽」，期盼喚起全球華人對原創精神的重視，鼓勵年輕音樂人投入創作。（編輯室）參考資料：94

中山侑

（1909 臺北—1959）

1930 到 1940 年代的日籍詩人、劇作家，尤其擅長改編青年劇，筆名有京山春夫、志馬陸平等。生於臺灣深坑廳（今新北市深坑區），父母親均來自日本三重縣，本籍地是鹿兒島縣。臺北帝國大學（今臺灣大學）文政學部畢業後，任職於臺北放送局（參見●）演藝股，曾參與多份文藝期刊之創辦與編務，例如《水田與自動車》、《水晶宮》與《蜻蛉玉》等。1943 年受徵召入伍，1946 年遭返日本後，任職於 NHK 廣播電臺。中山侑與臺灣歌壇的直接關係是創作歌詞。

他所寫的 *〈鄉土部隊的來信〉（日文歌名：鄉土部隊の勇士から）和 *〈月昇鼓浪嶼〉（日文歌名：月のコロンス），由 *鄧雨賢以日文筆名「唐崎夜雨」譜曲，1939 年正式將之引進東京樂壇。而他主導的電臺演藝節目中，特別穿插了臺灣音樂，並格外重視臺灣歌手，呂泉生（參見●）便是經由他的引薦進入放送局演唱。在戰時皇民化運動中，本土音樂仍得以蓬勃發展，中山侑可說是幕後推手之一。（黃裕元撰）參考資料：55, 84

周杰倫

（1979.1.18 臺北）

*華語流行歌曲演唱者、音樂創作者、編曲者、製作人，也是演員、導演，以 Jay Chou 之名為國際所熟悉。淡江中學音樂班【參見●淡江中學】畢業，主修鋼琴、副修大提琴。1997 年參加 TVBS-G 節目「超級新人王」時被發掘詞曲創作才華，開始為許多藝人創作 *流行歌曲，並在餐廳駐唱磨練歌藝。2000 年發行第一張同名專輯引起注意，其後在華語流行樂壇受歡迎的程度與日俱增，也開拓出屬於自己的音樂風格，最主要是他與新生代作詞者方文山的合作，開展了華語流行歌曲的題材，幻想式的詞作風格廣納許多題材，取代了原本以男女愛情關係、心情描述為主的流行歌詞，搭配歌詞的編曲表現也獲得市場廣泛的接受，例如：〈忍者〉一曲

無與倫比世界巡迴演唱會

中以幻想式第一人稱的主角歌詞，配合東洋電玩世界的音樂鋪陳，〈威廉古堡〉中以大鍵琴為音樂背景加上古堡吸血鬼的詞作，〈東風破〉一曲中將中國傳統之詞調文言文以淺顯略具白話文的方式書寫，搭配上五聲音階的樂曲。像這樣的音樂嘗試大受歡迎後，華語流行歌曲紛紛起而效尤，各種模仿周杰倫音樂風格的創作也紛紛推出，將變化過的節奏藍調音樂轉而成為 2002 年後華語流行歌曲的一股流行風潮。不論是 *偶像團體或是實力派歌手的專輯，紛紛採用更廣拓風格的編曲作為基調。對於 2000 年初的華語流行歌壇，周杰倫扮演了一個開創性的角色，全面影響了許多華語流行唱片詞、曲、編曲的風貌。

獲得獎項如下：2001 年第 12 屆金曲獎（參見●）最佳流行音樂演唱專輯獎，2002 年第 13 屆金曲獎最佳流行音樂演唱專輯獎、最佳作曲人獎與最佳專輯製作人獎，2004 年第 15 屆金曲獎最佳流行音樂演唱專輯獎，2007 年第 18 屆金曲獎最佳單曲製作人獎，2008 年第 19 屆金曲獎最佳年度歌曲獎、最佳作曲人獎（演唱類）與（演奏類）、最佳專輯製作人獎（演奏類），2009 年第 20 屆金曲獎、最佳年度歌曲獎、最佳國語男歌手獎、最佳音樂錄影帶獎，2010 年第 21 屆金曲獎最佳流行音樂演唱專輯獎、最佳編曲人獎、最佳國語男歌手獎，2022 年榮獲國際唱片業協會「全球十大專輯銷量榜」全球第一，也是該榜有史以來第一張華語專輯進入前十大。（劉榮昌撰）

周藍萍

〔1924—1971〕

華語流行歌曲作曲者。湖南人，重慶中央訓練教育團音樂幹部訓練班第三期、ⓣ上海音專畢業，在音專他主修的科目是聲樂，作曲不過是他所選的副科，周藍萍不但音樂造詣深，對戲劇亦有濃厚的興趣，畢業不久，立刻擔任電影配樂作曲。1949年，周藍萍加入萬象電影公司赴臺拍攝《阿里山風雲》，負責片中音樂工作。1953年加入ⓣ中廣服務，任歌詠隊指揮及四重唱團擔任男高音，同時負責作曲。這段時間，創作許多膾炙人口的歌曲，〈綠島小夜曲〉就是這個時期的作品。臺灣藝術專科學校【參見ⓣ臺灣藝術大學】並聘請他擔任戲劇科及音樂科的教師，培養不少人才。1954年，周藍萍為香港來臺拍攝的電影《山地姑娘》、《馬車夫之戀》作曲配樂，插曲均採民歌風格，成績不俗。不久，港臺兩地紛紛請他為影片配樂，共達30部，有：《罌粟花》、《甘蔗姑娘》、《情報販子》、《警網情鴛》、《歸來》、《水擺夷之戀》、《青城十九俠》、《一萬四千個證人》、《龍山寺之戀》、《吳鳳》等。另外，他為電影寫的插曲亦不少，在《水擺夷之戀》電影中，他譜寫了〈願嫁漢家郎〉、〈家在山那邊〉、〈盼郎歸〉、〈月夜相思〉等多首風格不同的插曲。另外還有〈愛河夜曲〉、〈沐浴夕陽下〉、〈重逢何日〉、〈採茶歌〉等四首大型合唱曲。真正讓周藍萍聲名大噪，是他赴港為電影《梁山伯與祝英台》寫下膾炙人口的黃梅調。周藍萍在創作「梁祝」時，以「中西合璧」的手法，將國樂（參見ⓣ）與西樂混合運

用，這個改良獲得極大的成功。不僅如此，他還把紹興戲、崑曲（參見ⓣ）、京劇（參見ⓣ）及藝術歌曲融入。「梁祝」為他贏得1963年第2屆金馬獎最佳音樂獎。

在創作「梁祝」這段期間，周藍萍同時為ⓣ邵氏寫下包括《鳳還巢》、《花木蘭》、《七仙女》等黃梅調電影插曲，另外還有《山歌姻緣》，平均兩個月完成一部，工作量相當大【參見黃梅調電影音樂】。1963年底，周藍萍追隨來臺自組國聯電影公司的李翰祥，為ⓣ國聯效力，這段時間，他為先後完成的《狀元及第》、《西施》、《菟絲花》、《辛十四娘》、《幾度夕陽紅》等電影作曲配樂。兩年後，重返ⓣ邵氏公司，為《陳三五娘》、《大醉俠》影片作曲及配樂。胡金銓來臺拍攝的《龍門客棧》、《俠女》，配樂部分也是由周藍萍負責。

1967年，周藍萍應香港國泰電影公司邀請為影片配樂，他為ⓣ國泰配樂的首部影片《水上人家》即獲得第7屆金馬獎最佳音樂獎。次年，再以《路客與刀客》為ⓣ國泰奪得第二座金馬獎最佳音樂獎。長期創作的辛勞，再加上他罹患心臟病與腸胃病，始終沒有時間休息；1971年5月16日，周藍萍夜以繼日地為張曾澤導演的《紅鬍子》配樂，勞碌過度，引起舊病復發，最後終因心臟病不治去世。

周藍萍堪稱是臺灣華語歌壇的開路英雄，如果沒有周藍萍，就沒有1960年代風靡臺港兩地的「黃梅風」，如果沒有周藍萍就沒有*紫薇在臺灣的凸顯地位。沒有周藍萍的披荊斬棘，就沒有當時華語歌壇的清新曲風。周藍萍早年創作的〈綠島小夜曲〉、〈回想曲〉、〈昨夜你對我一笑〉、〈春風春雨〉、〈姑娘十八一朵花〉、〈青春曲〉、〈海濱小夜曲〉、〈茶山情歌〉、〈碧蘭村的姑娘〉等，無論是哪一種形態的作品，都蘊藏著濃烈的中國風味，對臺灣華語歌曲之貢獻良多。（張夢瑞撰）

周添旺

〔1910.12.20 臺北萬華—1988.4.21 臺北〕

臺語流行歌曲作詞者，筆名黎明。1934年因所寫的〈月夜愁〉發行後大受歡迎，進入*古

倫美亞唱片公司，次年升任文藝部主任。因工作關係認識女歌星＊愛愛，於 1940 年結褵。日治時期著名的作品包括與＊鄧雨賢合作的＊〈雨夜花〉（1933）、〈碎心花〉（1935）、〈河邊春夢〉（1935）、〈黃昏愁〉（1937）、〈滿面春風〉（1939）、〈江上月影〉（1945）等。周添旺在語境中尋找優美的語言美學，使作品呈現出意味幽長、雋永的特質。二戰後，周添旺結識作曲者＊楊三郎，兩人合作，又開創生涯的另一高峰，例如〈孤戀花〉（1952）、〈秋風夜雨〉（1954）、〈思念故鄉〉（1954）、〈春風歌聲〉（1956）、〈臺北上午零時〉（1956）等，並隨楊三郎的黑貓歌舞團於全臺各地發表。1954 年，周添旺接任❸歌樂唱片公司文藝部事宜，又譜寫了顏華主唱的〈碧潭悲喜曲〉（＊陳達儒作詞），將日本曲調填上臺語歌詞、由＊紀露霞演唱的〈黃昏嶺〉（1956）等。1956 年為電影《恨命莫怨天》創作電影主題曲，名為〈春風歌聲〉。1971 年，更親自作曲作詞〈西北雨〉，獲得❸中視＊「金曲獎」節目冠軍。1988 年病逝，葬於臺北縣八里鄉（今新北市八里區），墓碑刻著其生前最優秀的作品〈雨夜花〉、〈月夜愁〉、〈河邊春夢〉與〈秋風夜雨〉之歌詞，為臺灣臺語流行歌曲留下美好的典範。（徐玫玲撰）參考資料：53

朱約信

（1966.2.16）

＊流行歌曲詞曲創作者、歌手。臺南人，畢業於臺灣大學（參見❸）大氣科學學系、大氣科學研究所。自幼在長老教會家庭長大，培養出對臺灣強烈的政治信念與音樂的愛好。大一起，即開始在各種黨外運動的演講場所助唱，並開始創作以批評政治為主題的歌曲。由於他的歌曲深具反體制色彩，與支持臺灣獨立的訴求，遂有「抗議歌手」的稱呼。1991 年，在＊水晶唱片的支持下，發表了他個人的第一張音樂專輯《朱約信的音樂／朱約信現場作品——貳》，希望透過文化管道喚醒本土意識，抗議政治現實的惡質化。之後，參與了更多相關音樂的製作過程，包括❸水晶 1991 年的《來自台灣底層的聲音》、1993 年的《楊逵：鵝媽媽出嫁》。1994 年，朱約信以「豬頭皮」為藝名，在＊滾石唱片發行了《豬頭皮的笑魁唸歌：我是神經病》，他以臺語饒舌、搞笑形象，和對政治與性的嘲諷歌詞，開始挑戰臺灣流行音樂的可能性。1995 年，繼續推出《豬頭皮笑魁唸歌 II：外好汝甘知》和《豬頭皮笑魁唸歌 III：我家是瘋人院》這兩張音樂專輯。1996 年，更推出了原住民舞曲專輯《和諧的夜晚 OAA》，總共收集了臺灣原住民十族布農、阿美、鄒、太魯閣、賽夏等音樂的片段，加以剪輯拼貼，轉化成現代舞曲的形式。1998 年，幫＊喜樂音唱片製作了《臺語聖誕專輯：當聽天使在吟講》音樂專輯，1999 年又推出《小豬頭皮的遊樂場》，為一張關懷兒童，從兒童觀點出發的專輯。2000 年出版的第一張精選輯音樂專輯《豬頭 2000》，讓他獲得該年度第 11 屆金曲獎（參見❸）的最佳方言男演唱人獎。近年仍持續發行錄音作品，如《人生半百才開始》（2017）、《朱頭皮普拉斯未知之境》（2020）及《防疫清冰箱》（2022）等。朱約信除了曾擔任好消息衛星電視臺節目主持人、真理大學（參見❸）通識學院兼任講師，也在中央研究院的開放原始碼計畫中協助創作共用授權的推廣，成為臺灣第一位使用創作共用授權發行音樂專輯的音樂創作者。除了上述的音樂專輯外，朱約信對臺灣流行福音歌曲的推廣，貢獻卓越。自 2001 年 4 月 15 日起，將有關國外 CCM（Contemporary Christian Music）的介紹，刊載於《台灣教會公報》上的〈開天窗——CCM 開胃菜〉（另有網路版）。此外，附屬於臺灣基督長老教會總會青年事工委員會之音樂事工也有刊載「CCM 音樂專欄」（此專欄於 2004 年 12 月底停載，另於 2005 年 2 月起刊於《基督教論壇報》），其內容介紹了美國、澳大利亞、新加坡以及臺灣的流行福音歌曲。另一方面，朱約信也曾在

中廣音樂網（參見●）主持「Wave 開天窗」節目，專門播放及介紹 CCM 歌曲（現已停播），曾在綠色和平電臺（FM97.3）主持「福音最前線」廣播節目來介紹 CCM，Good-TV 電臺也曾播放「音樂開天窗」節目；他與他的樂團為了推廣 CCM，自 2003 年 7 月開始，陸續在大臺北及全國各地舉辦音樂講座暨佈道聚會，內容包括「搖滾主耶穌」、「CCM 名曲介紹」、「福音樂團音樂祭」等。朱約信本人更寫了《台灣暢銷 CCM Top10》（2003）及《豬頭皮的開天窗》（2003）二書，來介紹及推廣 CCM。目前臺灣也有許多基督徒藝人開始創作流行福音歌曲，除了朱約信之外，還有黃國倫、蕭福德、邰正宵等福音歌手；許多教會或機構也成立了敬拜樂團，例如搖滾主耶穌、約書亞、有情天、磐石等，甚至錄製出版詩班演唱的歌曲。朱約信是在這股潮流中最顯著的一位。（林怡伶、徐玫玲合撰）資料來源：10, 11, 79

《抓狂歌》

由 *滾石唱片於 1989 年所發行的 *黑名單工作室之專輯。此專輯道出解嚴後臺灣社會急欲突破既有的不合理體制，以臺語演唱搖滾〔參見搖滾樂〕以及其他多元曲風的歌曲，異於以往深受日本演歌的影響，開創 *臺語流行歌曲新的可能性，跨越既有的消費族群，引發年輕聽眾的注意。許多 *流行歌曲評論者皆認為，此張唱片為「新臺語歌運動」的濫觴，例如翁嘉銘說：「《抓狂歌》專輯的出版，可視為臺灣新歌謠崛起的先端。」*李宗盛亦說此張專輯為「臺語人、歌、文化的驚人突破！」（劉榮昌撰）

莊奴

（1921.2.22 中國北京—2016.10.11 中國重慶）著名華語歌曲撰詞者。本名王景羲，筆名除莊奴外，有時也用黃河。莊奴這兩個字來自宋朝晁補之的詩：「莊奴不入租，報我田久荒」。「莊奴」是佃戶，始終為他人耕作，他以「莊奴」的精神從事作詞，從這裡不難發現莊奴「為人作嫁」的豁達。畢業於北平中華新聞學院，喜好閱讀古典文學、表演話劇及遊覽名山

勝水。1949 年來臺後從事過記者、編輯等職。1952 年以《英雄愛國上戰場》榮獲五四文藝獎；1953 年在報上投稿，被作曲者 *周藍萍發掘，邀請為電影《水擺夷之戀》主題曲〈願嫁漢家郎〉作詞，風靡全臺，正式開啟了莊奴的寫作生涯；1954 年以〈文武青年大團結〉獲軍中文藝獎金徽稿歌詞佳作；1954 年以〈情報歌〉（1958 年由呂泉生（參見●）譜曲）、〈警戒歌〉及〈三軍聯合總反攻〉（1956 年由李中和（參見●）譜曲）參加總政治部軍歌歌詞徵選獲獎〔參見●軍樂〕；1986 年獲大陸歌詞創作獎，並以〈天涯何處無青山〉榮獲壹等獎，〈香港，我們歡迎你〉榮獲貳等獎；從出道以來，莊奴共獲 20 餘項大獎，尤其 2006 年 4 月 2 日，在北京獲頒終身成就獎，更是實至名歸。莊奴筆耕超過五十年，編撰歌詞約 3,000 多首，創作範圍頗多元：1、包括 *愛國歌曲（含軍歌）數十首，除早期得獎歌詞外，大多受國防部或憲兵司令部委託而寫，較著名者如李中和譜曲的〈三軍聯合總反攻〉及 1979 年 *駱明道譜曲的〈成功嶺上〉；2、為電影撰寫主題歌詞，如 *翁清溪譜曲 *〈小城故事〉、〈原鄉人〉、〈藍與黑〉；3、為電視劇撰寫主題曲，如〈萬古流芳〉、〈一代暴君〉；4、一般流行歌曲，如 *古月的〈風從哪裡來〉、〈海韻〉及〈山南山北走一回〉；5、外國歌曲填詞，如〈甜蜜蜜〉（印尼民歌）、〈冬天裡的一把火〉（SOLAN SISTER 曲）、〈淚的小雨〉（日本曲）；6、為佛教團體慈濟功德會撰寫歌曲〈心願〉、〈渡化人間〉、〈靜思〉、〈綠遍天涯香四方〉、〈開來結佛緣〉、〈凡人可成佛〉等歌。（李文堂撰）

〈追追追〉

*臺語流行歌曲，由 *陳明章作詞、作曲，China Blue 樂團編曲，演唱，收錄於 *黃妃首張個人專輯《臺灣歌姬之非常女》（*魔岩唱片，2000）〔參見 2000 流行歌曲〕。這首布袋戲式的歌曲是陳明章為黃妃量身打造的主打歌，藉此襯托其獨特嗓音。

〈追追追〉的音樂錄影帶由知名導演馬宜中

執導，透過「R2 舞團」八位舞者的華麗歌舞搭配萬花筒特效剪輯，爲臺語歌創造新視覺觀感。此曲成爲黃妃的成名代表作，首張專輯即入圍第 12 屆金曲獎（參見●）最佳方言女演唱人獎。（杜蕙如撰）

著作權法

著作權法保護之音樂相關著作：凡屬於文學、科學、藝術或其他學術範圍之創作，其創作者因著作完成所生之著作權利，稱爲著作權。爲保護著作人之權益，兼顧著作利用之推展，並調合社會之公共利益，乃有著作權制度之建立，此即著作權法。著作權法保護之著作，與音樂領域相關者爲音樂著作、錄音著作、視聽著作、戲劇舞蹈著作，乃至衍生著作、編輯著作及表演。

著作權法之沿革：有關著作權之法律性條文，首見於清光緒 29 年之中美「續議通商行船條約」第十一款，至於中國首部之成文著作權法則爲宣統 2 年（1910 年）頒布之「大清著作權律」，次爲民初北洋政府 1915 年 11 月 7 日公布之著作權法，迨北伐統一，國民政府於 1928 年 5 月 14 日制定公布現有著作權法，二次戰後此法始於臺灣施行，前後歷經二十多次修訂，最近一次修正公布爲 2022 年 5 月 4 日。

註冊執照、登記制度之廢除：著作權法自創制以降，歷次修法皆採註冊主義，著作須依法註冊，始獲著作權之保護；迨至 1985 年 7 月 10 日，著作權法全文修正公布，就著作權之保護，改採創作主義，著作人於著作完成時即享有著作權，惟對外國人著作之保護，仍採註冊主義，就本國人之著作，則保留自願註冊制度。爲彰明著作權法創作保護之精神，並減低國人對著作權註冊之倚賴，1992 年 6 月 10 日修正公布之新著作權法，將自願註冊制度改爲自願登記制度，不再核發執照，改發登記簿謄本。惟因登記制度之存在，國人仍普遍存有「登記始有權利，未登記即無權利」之誤解，致司法機關處理著作權訴訟案件，每每淪爲「只問執照，不問事實」，甚有當事人爲求勝訴，而爲虛僞登記者。爲解決登記制度衍生之各種弊端，1998 年 1 月 24 日修正公布之著作權法，乃廢除著作權登記制度。

違憲之 1965 條款：1985 年 7 月 10 日修法前之舊法規定，未經註冊且通行二十年以上之著作物，不得聲請註冊享有著作權。換言之，凡 1965 年 7 月 12 日（含）以前發表之著作未於發表後二十年內聲請著作權註冊者，即不受著作權法保護，此坊間通稱 1965 年前發行之著作爲「公版」之由來。此條文不保護特定期間發行之著作之著作財產權，顯失公允，實有違我憲法第 15 條應保障人民財產權之宏旨，

著作權相關協會

1. 著作權團體	
※ 綜合	臺灣著作權保護協會（TACP） 中華民國著作權人協會（CHA）
※ 錄音著作	財團法人國際唱片業交流基金會（IFPI）http：//www.ifpi.org.tw
※ 視聽著作	財團法人臺灣著作權保護基金會（TFACT）http：//www.tfact.org.tw
※ 語文著作	社團法人臺灣國際圖書業交流協會（TBPA）http：//www.tbpa.org.tw
※ 電腦程式著作	臺灣商業軟體聯盟（BSA）http：//www.bsa.org.tw
※ 音樂著作	臺北市音樂著作權代理人協會（MPA）http：//www.mpa-taipei.org.tw
2. 仲介團體（經濟部智慧財產局許可成立並完成法人登記）	
※ 音樂著作	社團法人中華音樂著作權仲介協會（MÜST）http：//www.must.org.tw
※ 錄音著作	社團法人中華民國錄音著作權人協會（ARCO）http：//www.arco.org.tw 社團法人中華有聲出版錄音著作權管理協會（RPAT）http：//www.rpat.org.tw
※ 視聽著作	社團法人中華音樂視聽著作仲介協會（AMCO）http：//www.amco.org.tw

註：以上團體除 CHA、RPAT 外，均加入臺灣著作權保護協會（TACP）爲其會員。

並牴觸憲法第 23 條法律保留原則之精神，且成為我國加入世界貿易組織（WTO）之談判障礙。嗣後雖因我國於 2002 年加入 WTO，前述未註冊之著作一併受惠始受回溯保護，但不受著作權法保護期間，數十年來，多少音樂家及藝文作家之著作財產權受到侵害，卻因法律片面之限制而無法伸張救濟，宛如被強佔家產之孤兒，復不見法界人士聲援，毋寧是民主國家人權法制之一大敗筆！

著作之合理使用：為免著作權之過度保護，阻滯知識之利用、文化之傳播及學術之發展，故基於公益，在無害於著作財產權人之利益下，凡屬國家行政之正當目的、教學研究及文化典藏之必要、社會慈善公益活動之需求、大眾傳播之引用、個人或家庭之非營利使用等合理範圍內，得利用他人已公開發表之著作。著作之合理使用，不構成著作之侵害，惟近代科技發達，電腦成為上手之個人工具，自彈自唱大眾名曲轉錄光碟贈送親友或將自己喜愛之歌曲貼上網路個人部落格供人聆賞，此等看似理所當然之分享行為，其實皆已超逾合理使用範圍。

音樂著作強制授權辦法之峰迴路轉：為促進音樂著作之利用，防止特定之錄音著作之製作人獨佔所錄製之音樂著作之錄音權，1985 年 7 月 10 日修正公布之新著作權法，首度增訂音樂著作強制授權規定，惟因立法粗糙，將錄音著作誤植為視聽著作，與產業發展脫節，且漏將著作權人無法聯繫之情況納入申請要件，此規定遂淪為具文；1992 年 6 月 10 日新著作權法全文修正公布，擷取國外經驗，重新修正音樂著作之強制授權規定及申請要件，立意良善固值肯定，但其機制應設定為備而能不用，蓋若音樂授權暢通，即無申請強制授權之必要，惟主管機關不察，先主觀誤認長年乏人申請強制授權乃因申請要件過苛，後在徵詢對象偏差（漏未徵詢重製權之權利人）致民意反應失真而誤判之客觀情況下，於 1998 年 1 月 24 日修法刪除申請強制授權之基本要件，即利用人無須與著作財產權人磋商，可逕向主管機關申請強制授權。新法一出，果然申請案件如雨後春筍紛紛冒出，滿足了主管機關面子，卻斷送了著作財產權人之權益。蓋因主管機關只管形式上之審核，卻無專業能力把關，無視利用人蓄意低報之版稅（平均每首不到千元）遠低於市場行情（每首 4～6 萬元）之不合理現象，率予許可，多少音樂著作人接獲強制授權許可公函後，直欲哭無淚。此事件經音樂人群起陳情抗議後，主管機關始承諾檢討修正，2000 年 4 月 19 日主管機關終於修正公布「音樂著作強制授權申請許可及使用報酬辦法」，明定音樂著作使用報酬每首最低兩萬元，以遏止投機之利用人蓄意低報版稅，至此，音樂授權市場終於回歸正常機制。

著作權之集中授權：同類著作之著作財產權人及專屬授權之被授權人為集中行使權利、促進公眾利用著作，經主管機關之許可，得組成著作權仲介團體，以仲介團體之名義，與利用人訂立授權契約，並收受使用報酬分配予會員。1999 年 5 月起，音樂著作、錄音著作及視聽著作等各類著作權仲介團體紛紛設立，著作集中公開授權制度終於上路。（陳俊辰撰）參考資料：101

紫薇

（1930.11.13 — 1989.3.4）

華語流行歌曲演唱者，南京人，本名胡以衡，是臺灣第一代最著名的華語流行歌手，灌錄的唱片超過 80 張，包括香港、新加坡均有為她錄製唱片。代表作有：〈綠島小夜曲〉、〈願嫁漢家郎〉、〈回想曲〉、〈深閨知己〉、〈美麗的寶島〉、〈春雷〉。1953 年 3 月 26 日，已婚生子的紫薇以一首李香蘭唱紅的 *〈夜來香〉，考進臺灣第一個電臺現場歌唱節目——民本電臺「爵士樂」，並取名紫薇為藝名，每日下午六點至七點在電臺演唱華語歌曲，同時接受電話點唱。1958 年，紫

薇的歌聲已遍及民本、民聲、正聲和華聲等各大民營電臺，隔年她不顧五家民營電臺的反對，毅然加入✛中廣的行列，固定在「復興島」、「九三俱樂部」、「營地笙歌」節目中演唱華語歌曲。她的歌聲隨著✛中廣13個分臺的廣播網，強力輸送到全臺灣。再加上1959年✛中廣首創國樂團〔參見✛中廣國樂團〕，以絲竹雅音烘托，使得紫薇的歌聲更受歡迎。1954年，在✛中廣音樂部任職的*周藍萍寫下〈綠島小夜曲〉，交由紫薇演唱，當時只在錄音室錄製，沒有製成唱片。後來被菲律賓✛萬國唱片看中錄成唱片，之後再回流臺灣，結果轟動寶島。1961年，周、紫二人再度合作〈回想曲〉，同樣造成熱賣，一時間紫薇成爲華語歌壇最熱門人物。演唱三十餘年的紫薇，以電臺及電視爲表演場所，絕少在*歌廳獻唱。1969年，✛中視開播，邀請她擔任「每日一星」節目主持人。1971年，應✛臺視之邀，擔任歌唱指導，並製作「星光燦爛」、「晚安曲」、「浪花」等綜藝節目。1988年，獲金鐘獎〔參見●〕優良女演唱演員獎。歌唱之餘，紫薇並於1966年創辦歌唱研究社，正式招生，以培植新人爲主。成立五年，爲歌壇注入不少新血。她的學生都是以「紫」爲藝名，包括：紫蘭、紫茵、紫琳等人。紫薇悅耳的歌聲，陪伴了眾多從中國撤來臺灣、無法返鄉的遊子，特別是1958年「八二三砲戰」爆發時，她隨著勞軍團，以歌聲鼓勵戰地官兵的鬥志，之後的五、六年除夕，紫薇都是在金門馬祖前線和戰士一起度過，身受前線官兵的愛戴。1989年因肺癌過世，讓歌迷有無限的哀思。（張夢瑞撰）參考資料：31

〈最後一夜〉

由*慎芝作詞（手稿上最後日期爲1984.3.26），*陳志遠作曲，*蔡琴主唱。1984年白先勇小說《金大班的最後一夜》搬上銀幕，白先勇親爲此片尋訪最佳詞曲作者及演唱人，除了由當紅的年輕作曲者陳志遠譜寫主題曲外，特別邀請經驗豐富，已填詞千餘首的老將慎芝出馬。慎芝文字細膩動人，充滿畫面和文學意境，把從上海百樂門到臺北夜巴黎，看盡歌臺舞榭的繁

華及淒愴的情傷之感表達透盡。〈最後一夜〉獲得1984年第21屆金馬獎最佳作詞及作曲獎，也成爲蔡琴的招牌歌，她也因爲演唱此曲成功的跨界，由民歌手發展成一位演唱*流行歌曲的紅歌星。而電影雖然已下片了二十年，然此曲卻也早就從臺灣唱回上海，更持續唱遍華人世界〔參見1980流行歌曲〕。（汪其楣撰）
參考資料：21

歌詞：

踩不完惱人舞步　喝不盡醉人醇酒　良夜有誰爲我留　耳邊語輕柔　走不完紅男綠女　看不盡人海沉浮　往事有誰爲我數　空對華燈愁　我也曾陶醉在兩情相悅　像飛舞中的彩蝶　我也曾心碎於黯然離別　哭倒在露濕臺階　紅燈將滅酒也醒　此刻該向它告別　曲終人散回頭一瞥　嗯　最後一夜

左宏元

（1929.2.22 中國湖北大冶）

*華語流行歌曲作曲者、電影配樂家，筆名*古月。先後畢業於陸軍裝甲兵音樂訓練班〔參見●國防部軍樂隊〕、✛政工幹校〔參見●國防大學〕音樂組第二期（1952-1954），專攻鋼琴及作曲，畢業後一直留在音樂學系任教官並教授鋼琴，直至1971年10月1日退伍，在軍中服務近十七年。曾任第1屆*中華民國音樂學會理事，中央電影公司編審委員、✛中廣「甜蜜的家庭」、「快樂兒童」作曲及伴奏、✛臺視製作人等職，並曾於中國文化大學（參見●）大眾傳播學系任教。曾任上華國際股份有限公司顧問、*鄧麗君文教基金會董事。其作曲才華橫溢，創作範圍多元，1954年起即與同窗好友撰詞者錢慈善（參見●）合作譜了不少動人歌曲。例如：在軍歌〔參見●軍樂〕創作方面，1954年首度參加軍中文藝獎金徵稿即以〈民生歌謠〉、〈風雨同舟大合唱〉（均由錢慈善撰詞）獲歌曲組第一名及第三名。亦曾獲教育部音樂獎、國軍文藝金像獎音樂獎、新聞局優良歌曲獎，並以〈我等到花兒謝了〉獲新加坡金曲獎本地最佳作曲等殊榮。其譜寫軍歌近

20 首（12 首由錢慈善撰詞），較著名的有〈慷慨赴戰〉錢慈善作詞（1959）、〈時代的戰歌〉戴逸青（參見●）作詞（1962）、〈我們的事業在戰場〉劉英傑（參見●）作詞（1963）及〈無敵兵團〉劉英傑作詞（1977）。兒歌（參見●）及 *愛國歌曲創作方面，兒歌如錢慈善撰詞的〈好朋友〉、〈郊遊〉、〈大公雞〉、〈小英豪〉及〈太陽出來了〉，還有〈醜小鴨〉、〈蝸牛與黃鸝鳥〉等，愛國歌曲〈藍天白雲〉（新芒作詞）、〈前程萬里〉等都是耳熟能詳的著名歌曲，另外大合唱《國父頌》（多樂章）及《風雨同舟》，合唱曲《報國當在危亡秋》都是左氏的代表作。

左氏在軍中服務期間除譜寫軍歌、兒歌外，1965 年正式參與電影配樂工作，1966 年以〈啞女情深〉獲得第 4 屆金馬獎最佳音樂獎。1986 年以〈唐山過台灣〉獲第 23 屆金馬獎最佳原著音樂。多次參與瓊瑤電影的譜曲配樂，作品如《彩雲飛》的插曲〈千言萬語〉等。除電影配樂外，也從事 *流行歌曲創作，當時臺灣華語歌曲剛起步，受日本歌曲影響頗深，左宏元以其獨特的創作風格擺脫日本陰影，開創出華語歌曲的新局面，也奠定了他在流行音樂界的地位。在 *「群星會」時代，他以 *〈今天不回家〉拔得臺灣華語歌曲打入香港市場的頭籌，臺灣第一部連續劇《晶晶》的主題曲也是他的作品，主唱者 *鄧麗君更是他一手挖掘的。〈海韻〉、〈千言萬語〉、〈我怎能離開你〉、〈月朦朧鳥朦朧〉、〈君在前哨〉及富有地方色彩的〈娜奴娃情歌〉、〈山南山北走一回〉和歌唱劇《小鹿斑比》等，都是出自左氏之手。1970-1980 年代，左宏元、瓊瑤、*鳳飛飛被譽為雄霸華語歌壇的鐵三角組合，而古月與 *莊奴則成為唱片上的黃金拍檔。左宏元擅長將臺灣傳統歌謠及中國傳統音階的元素融入歌曲之中，創作出屬於臺灣風格的流行歌曲，是他對臺灣流行音樂最大的貢獻。（李文堂撰）

漢語拼音及注音符號對照表

聲母（共二十一個）			韻母（共十六個）			結合韻母		
注音符號-例	漢語拼音	通用拼音	注音符號-例	漢語拼音	通用拼音	注音符號-例	漢語拼音	通用拼音
ㄅ 玻	b	b	ㄧ 衣	i	i（yi）	ㄧㄚ 呀	ia（ya）	ia
ㄆ 坡	p	p	ㄨ 烏	u	u（wu）	ㄧㄛ 喔	io	io
ㄇ 摸	m	m	ㄩ 迂	ü	yu	ㄧㄝ 耶	ie（yc）	ie
ㄈ 佛	f	f	ㄚ 啊	a	o	ㄧㄞ 崖	iai	iai
ㄉ 得	d	d	ㄛ 喔	o	o	ㄧㄠ 夭	iao（yao）	iao
ㄊ 特	t	t	ㄜ 鵝	ê	e	ㄧㄡ 憂	iou（you）	iou
ㄋ 訥	n	n	ㄝ 誒	é	e	ㄧㄢ 烟	ian（yang）	ian
ㄌ 勒	l	l	ㄞ 哀	ai	ai	ㄧㄣ 因	in（yin）	ien
ㄍ 哥	g	g	ㄟ 欸	ei	ci	ㄧㄤ 央	iang（yan）	iang
ㄎ 科	k	k	ㄠ 凹	ao	ao	ㄧㄥ 英	ing（ying）	ing
ㄏ 喝	h	h	ㄡ 歐	ou	ou	ㄨㄚ 蛙	ua（wa）	ua
ㄐ 基	j	zi	ㄢ 安	an	on	ㄨㄛ 窩	uo（wo）	uo
ㄑ 欺	q	ci	ㄣ 恩	en	en	ㄨㄞ 歪	uai（wai）	uai
ㄒ 希	x	si	ㄤ 昂	ang	ong	ㄨㄟ 威	uei（wei）	uei
ㄓ 知	zh（ẑ）	zh	ㄥ 亨	eng	eng	ㄨㄢ 彎	uan（wan）	uan
ㄔ 蚩	ch（ĉ）	ch	ㄦ 兒	er（r）	er	ㄨㄣ 溫	uen（wen）	uen
ㄕ 詩	sh（ŝ）	sh				ㄨㄤ 汪	uang（wang）	uang
ㄖ 日	r	r				ㄨㄥ 翁	ueng（weng）	ueng
ㄗ 資	z	z				ㄩㄝ 約	üe（yue）	yue
ㄘ 雌	c	c				ㄩㄢ 冤	üan（yuan）	yuan
ㄙ 思	s	s				ㄩㄣ 暈	ün（yun）	yuen
						ㄩㄥ 雍	iong（yong）	yueng

說明（聲母）
① 「漢語拼音」為了使拼音簡短，ㄓ、ㄔ、ㄕ可以省作ẑ、ĉ、ŝ。
② 聲母除ㄓ、ㄔ、ㄕ、ㄖ、ㄗ、ㄘ、ㄙ外，其餘皆不能單獨標註字音。
③ 「漢語拼音」的知、蚩、詩、日、資、雌、思等字拼作 zhi、chi、shi、ri、zi、ci、si，韻母皆用 i

說明（韻母）
① ㄧ、ㄨ、ㄩ稱「介母」。可單獨注音，如依（ㄧ）、舞（ㄨˇ）、雨（ㄩˇ）。
② ㄧ、ㄨ、ㄩ、ㄚ、ㄛ、ㄜ、ㄝ七個稱「單韻母」。韻母可單獨標注音字。如鞍（ㄢ）。
③ ㄦ為捲舌韻母。「漢語拼音」寫成 er，用做運尾的時候寫成 r。例如「兒童」拼作 er tong、「花兒」拼作 hua r。
④ ㄞ、ㄟ、ㄠ、ㄡ四個稱「複韻母」。
⑤ ㄢ、ㄣ、ㄤ、ㄥ、ㄦ五個稱「聲隨韻母」。

說明（結合韻母）
國語字音中，凡韻母是ㄧ起頭的叫「齊齒呼」，ㄨ起頭的叫「合口呼」，ㄩ起頭的叫「撮口呼」，不是這三呼的叫「開口呼」。

〔註〕此為漢語拼音原則，實際運用仍有變化，不在此一一表述。

原住民語羅馬拼音表

　　本辭書原住民語羅馬拼音部分，以原住民族語言研究發展中心 105 年「檢視原住民族語言書寫符號系統」研究報告第 100 至 128 頁，各族 94 年頒布版本與 105 年修訂結果書寫系統對照表爲準則。

（一）阿美語書寫系統
　　表中各語系名稱皆以阿拉伯數字代表，代表方式：1 南勢阿美語、2 秀姑巒阿美語、3 海岸阿美語、4 馬蘭阿美語、5 恆春阿美語。

■ 輔音十八個

發音部位及方式	書寫文字	1	2	3/4/5	國際音標
雙唇塞音（清）	p	✓	✓	✓	p
舌尖塞音（清）	t	✓	✓	✓	t
舌根塞音（清）	k	✓	✓	✓	k
咽頭塞音（清）	’	✓	✓	✓	ʔ
喉塞音（清）	^	✓	✓	✓	ʔ
舌尖塞擦音（清）	c	✓	✓	✓	ts
雙唇塞音（濁）		✓	--	--	b
唇齒擦音（濁）	f (註1)	--	✓	✓	v
唇齒擦音（清）		--	✓	✓	f
舌尖塞音（濁）					d
齒間擦音（濁）	d (註2)	✓	✓	✓	ð
舌尖邊擦音（清）					ɬ
舌尖擦音（清）	s	✓	✓	✓	s
舌根擦音（清）	x	✓	✓	✓	x
喉擦音（清）	h	✓	✓	✓	ħ
雙唇鼻音	m	✓	✓	✓	m
舌尖鼻音	n	✓	✓	✓	n
舌根鼻音	ng	✓	✓	✓	ŋ
舌尖顫音	r	✓	✓	✓	r
舌尖閃音	l	✓	✓	✓	ɾ
雙唇半元音	w	✓	✓	✓	w
舌面半元音	y	✓	✓	✓	j
總計	18	18	18	18	22

■ 元音五個

發音部位	書寫文字	1/2/3/4/5	國際音標
前高元音	i	✓	i
央中元音	e	✓	ə
央低元音	a	✓	a
後高元音	u ^(註3)	✓	u
後中元音	o ^(註3)	✓	o
總計	5	5	5

〔註〕1. 字母 f 依地區不同代表三種發音 / b /、/ v /、/ f /：大體上而言，越接近北部的方言，字母 f 越可能代表 / b / 音，越接近南部的方言，則越可能代表 / f / 音。為真實呈現實際發音並符合書寫符號的合宜情形下，唯南勢阿美在書寫符號使用上以 b 代表雙唇塞音（濁）/ b /。

2. 字母 d 依地區不同代表三種發音 / d /、/ ð /、/ ɬ /：大體上而言，越接近北部的方言，字母 d 越可能代表 / d / 音，越接近南部的方言，則越可能代表 / ɬ / 音。

3. 後中元音 / o / 與後高元音 / u /，傳統上一直被認為是「自由變體」。然而在實際的言談中，仍存在著語音上的差異，特別是表徵「語法功能」的虛詞，很明顯的是發 / u / 音。勉強的將 / u / 與 / o / 予以混同使用，對於族語使用者來說，一則感覺發音不標準，偶爾也會有聽不懂的現象。所以將 u 與 o 個別列出，以適度的呼應族人的語感。

（二）泰雅語書寫系統

表中各語系名稱皆以阿拉伯數字代表，代表方式：1 賽考利克泰雅語、2 四季泰雅語、3 澤敖利泰雅語、4 汶水泰雅語、5 萬大泰雅語、6 宜蘭澤敖利泰雅語。

■ 輔音二十個

發音部位及方式	書寫文字	1/2	3	4	5	6	國際音標
雙唇塞音（清）	p	✓	✓	✓	✓	✓	p
舌尖塞音（清）	t	✓	✓	✓	✓	✓	t
舌根塞音（清）	k	✓	✓	✓	✓	✓	k
小舌塞音（清）	q	✓	--	✓	--	--	q
喉塞音（清）	,	✓	✓	✓	✓	✓	ʔ
舌尖塞擦音（清）	c	✓	✓	✓	✓	✓	ts
雙唇擦音（濁）	b	✓	✓	✓	✓	✓	β~v
舌尖擦音（清）	s	✓	✓	✓	✓	✓	s

發音部位及方式	書寫文字	1/2	3	4	5	6	國際音標
舌尖擦音（濁）	z（註1）	✓	✓	--	--	--	z
舌根擦音（清）	x	✓	✓	✓	✓	✓	x
舌根擦音（濁）	g	✓	✓	✓	✓	✓	ɣ
咽擦音（清）	h	✓	✓	✓	✓	✓	h
雙唇鼻音	m	✓	✓	✓	✓	✓	m
舌尖鼻音	n	✓	✓	✓	✓	✓	n
舌根鼻音	ng（註2）	✓	✓	✓	✓	✓	ŋ
舌尖顫音	r	✓	✓	✓	✓	✓	r
舌尖閃音	r̲	--	--	--	✓	--	ɾ
舌尖邊音	l	✓	✓	✓	✓	✓	l
雙唇半元音	w	✓	✓	✓	✓	✓	w
舌面半元音	y	✓	✓	✓	✓	✓	j
總計	20	19	18	18	18	17	20

■ 元音五個

發音部位	書寫文字	1/2/3/4/5/6	國際音標
前高元音	i	✓	i
央中元音	e	✓	ɛ
央低元音	a	✓	a
後高元音	u	✓	u
後中元音	o	✓	o
總計	5	5	5

〔註〕1. 汶水、萬大以及宜蘭澤敖利泰雅語沒有 /z/ 音。但為因應外來借詞（或狀聲詞）讀音，凡本族沒有的輔音及元音，均可借用本族原始符號以外的符號表示之，例如萬大泰雅語使用符號 f：fako（法國）；z：ba'su'matas ci zi haca?（你會寫那個字嗎？）

2. 以符號「_」區辨表 /ŋ/ 音的字母 ng 與字母 n 與字母 g 兩個同時出現時之間的關係，以及區辨是否含有弱化音「e」，例如含弱化音的 m_yan（像）與不含弱化音的 myan（我們）。

（三）排灣語書寫系統

表中各語系名稱皆以阿拉伯數字代表，代表方式：1 東排灣語、2 北排灣語、3 中排灣語、4 南排灣語。

■ 輔音二十四個

發音部位及方式	書寫文字	1	2	3	4	國際音標
雙唇塞音（清）	p	✓	✓	✓	✓	p
雙唇塞音（濁）	b	✓	✓	✓	✓	b
舌尖塞音（清）	t	✓	✓	✓	✓	t
舌尖塞音（濁）	d	✓	✓	✓	✓	d
捲舌塞音（濁）	dr (註1)	✓	✓	✓	✓	ɖ
舌面塞音（清）	tj (註1)	✓	✓	✓	✓	c
舌面塞音（濁）	dj (註1)	✓	✓	✓	✓	ɟ
舌根塞音（清）	k	✓	✓	✓	✓	k
舌根塞音（濁）	g	✓	✓	✓	✓	g
小舌塞音（清）	q	✓	✓	✓	✓	q
喉塞音（清）	'	✓	✓	✓	✓	ʔ
舌尖塞擦音（清）	c	✓	✓	✓	✓	ts
唇齒擦音（濁）	v	✓	✓	✓	✓	v
舌尖擦音（清）	s	✓	✓	✓	✓	s
舌尖擦音（濁）	z	✓	✓	✓	✓	z
喉擦音（清）	h (註2)	--	✓	--	--	h
雙唇鼻音	m	✓	✓	✓	✓	m
舌尖鼻音	n	✓	✓	✓	✓	n
舌根鼻音	ng	✓	✓	✓	✓	ŋ
舌尖顫音	r	✓	✓	✓	✓	r
捲舌邊音	l	✓	✓	✓	✓	ɭ
舌面邊音	lj (註1)	✓	✓	✓	✓	ʎ
雙唇半元音	w	✓	✓	✓	✓	w
舌面半元音	y	✓	✓	✓	✓	j
總計	24	23	24	23	23	24

■ 元音四個

發音部位	書寫文字	1/2/3/4	國際音標
前高元音	i	✓	i
央中元音	e	✓	ə
央低元音	a	✓	a
後高元音	u	✓	u
總計	4	4	4

〔註〕1. 輔音中捲舌塞音 dr、舌面清塞音 tj、舌面濁塞音 dj 及舌面邊音 lj，在聖經公會則分別用 r、t、d 及 l 標示。

2. 北排方言（瑪家鄉）有 /h/ 的音，例如 tihun（你）。而為因應外來借詞（或狀聲詞）讀音，凡本族沒有的輔音及元音，均可借用本族原始符號以外的符號表示之，例如其他方言大部分有清喉擦音 /h/ 的字母 h，大都出現在借詞中，如 hana（花）。

（四）布農語書寫系統

表中各語系名稱皆以阿拉伯數字代表，代表方式：北部方言：1 卓群布農語（Takitu'du'）、2 卡群布農語（Takibakha'）；中部方言：3 丹群布農語（Takivatan）、4 巒群布農語（Takbanuaz）；南部方言：5 郡群布農語（Bubukun）。

■ 輔音十六個

發音部位及方式	書寫文字	1/2	3/4	5	國際音標
雙唇塞音（清）	p	✓	✓	✓	p
雙唇塞音（濁）	b	✓	✓	✓	b
舌尖塞音（清）	t	✓	✓	✓	t
舌尖塞音（濁）	d	✓	✓	✓	d
舌根塞音（清）	k	✓	✓	✓	k
小舌塞音（清）	q	✓	✓	--	q
喉塞音（清）	'	✓	✓	✓	ʔ
舌尖塞擦音（清）	c (註1)	✓	--	✓	ts
舌面塞擦音（清）					tɕ
唇齒擦音（濁）	v	✓	✓	✓	v
舌尖擦音（清）	s	✓	✓	✓	s
齒間擦音（濁）	z	✓	✓	✓	ð

發音部位及方式	書寫文字	1/2	3/4	5	國際音標
舌根擦音（清）	h (註2)	✓	✓	--	x
小舌擦音（清）		--	--	✓	χ
雙唇鼻音	m	✓	✓	✓	m
舌尖鼻音	n	✓	✓	✓	n
舌根鼻音	ng	✓	✓	✓	ŋ
舌尖邊音	l (註3)	✓	✓	✓	l 或 ɬ
總計	16	16	15	15	19

■ 元音五個

發音部位	書寫文字	1/2/3	4	5	國際音標
前高元音	i	✓	✓	✓	i
前中元音	e	✓	--	--	e
央中元音		--	✓	--	ə
央低元音	a	✓	✓	✓	a
後高元音	u	✓	✓	✓	u
後中元音	o	✓	✓	--	o
總計	5	5	5	3	6

〔註〕1. 郡群布農語沒有 /c/ 音位。在郡群布農語裡，/t/ 後面接 /i/ 音時，顎化成 [tɕ]，郡群布農族人習慣寫成 ci，例如 /tina/（母親）寫成 cina。

2. 郡群布農語符號 h 的發音一般為小舌清擦音 /χ/，其他方言為舌根清擦音 /x/。

3. 郡群布農語符號 l 的發音可為 /l/（濁音）或 /ɬ/（清音）。

· 五種布農方言雙母音共有九個：ai，au，ia，iu，ua，ui，aa，uu，ii。此外，在歷史演變下，族人已逐漸發展出 ai 與 e 及 au 與 o 彼此間的發音對比，即卡、丹、巒群增加母音 e，o。而為忠實呈現布農族借自外來語的發音，其他方言必要時可加 e，o 兩個母音。

（五）卑南語書寫系統

表中各語系名稱皆以阿拉伯數字代表，代表方式：1 南王卑南語、2 知本卑南語、3 初鹿卑南語、4 建和卑南語。

■ 輔音二十三個

發音部位及方式	書寫文字	1	2	3	4	國際音標
雙唇塞音（清）	p	✓	✓	✓	✓	p
雙唇塞音（濁）	b	✓	✓	✓	✓	b
舌尖塞音（清）	t	✓	✓	✓	✓	t
舌尖塞音（濁）	d	✓	✓	✓	✓	d
捲舌塞音（清）	tr	✓	✓	✓	--	t
捲舌塞音（濁）	dr	✓	✓	--	--	ɖ
舌根塞音（清）	k	✓	✓	✓	✓	k
舌根塞音（濁）	g	✓	--	--	--	g
喉塞音（清）	'	--	✓	✓	✓	ʔ
舌尖塞擦音（清）	c (註1)	✓	✓	✓	✓	ts
唇齒擦音（濁）	v	--	✓	✓	✓	v
舌尖擦音（清）	s	✓	✓	✓	✓	s
舌尖擦音（濁）	z	--	✓	✓	--	z
喉擦音（清）	h	✓	✓	✓	✓	h
雙唇鼻音	m	✓	✓	✓	✓	m
舌尖鼻音	n	✓	✓	✓	✓	n
舌根鼻音	ng	✓	✓	✓	✓	ŋ
舌尖顫音	r	✓	✓	✓	✓	r
舌尖邊擦音	l (lh) (註1)	✓	✓	✓	✓	l(ɮ)
捲舌邊音	lr	✓	✓	✓	✓	ɭ
雙唇半元音	w	✓	✓	✓	✓	w
舌面半元音	y	✓	✓	✓	✓	y
總計	23	20	22	21	20	23

■ 元音四個

發音部位	書寫文字	1/2/3/4	國際音標
前高元音	i	✓	i
央中元音	e	✓	ə
央低元音	a	✓	a
後高元音	u	✓	u
總計	4	4	4

〔註〕1. 舌尖邊音南王方言以 l 表示的讀音 / l /，與相對應的其他方言讀音 / ɭ / 以 lh
表示。

・因應外來借詞（或狀聲詞）讀音，凡本族沒有的輔音及元音，均可借用本族
原始符號以外的符號表示之。例如：「o」otobay（摩托車）、「ē」ciēnseci（監
視器）、「h」huwanpawsu（環保署）。

（六）魯凱語書寫系統

表中各語系名稱皆以阿拉伯數字代表，代表方式：1 霧臺魯凱語、2 東魯凱語、3
大武魯凱語、4 多納魯凱語、5 萬山魯凱語、6 茂林魯凱語。

■ 輔音二十四個

發音部位及方式	書寫文字	1	2	3	4	5	6	國際音標
雙唇塞音（清）	p	✓	✓	✓	✓	✓	✓	p
雙唇塞音（濁）	b	✓	✓	✓	✓	--	✓	b
舌尖塞音（清）	t	✓	✓	✓	✓	✓	✓	t
舌尖塞音（濁）	d	✓	✓	✓	✓	--	✓	d
舌根塞音（清）	k	✓	✓	✓	✓	✓	✓	k
舌根塞音（濁）	g	✓	✓	✓	✓	--	✓	g
喉塞音（清）	'	--	--	--	✓	✓	--	ʔ
捲舌塞音（清）	tr	--	✓	✓	--	--	--	ʈ
捲舌塞音（濁）	dr (註1)	✓	✓	✓	✓	--	✓	ɖ
舌尖塞擦音（清）	c	✓	✓	✓	✓	✓	✓	ts
雙唇擦音（濁）	v	✓	✓	✓	✓	✓	✓	v
齒間擦音（清）	th	✓	✓	✓	✓	--	✓	θ
齒間擦音（濁）	dh (註2)	✓	✓	✓	✓	✓	✓	ð
舌尖擦音（清）	s	✓	✓	✓	✓	✓	✓	s
舌尖擦音（濁）	z (註2)	✓	✓	--	--	--	✓	z
喉擦音（清）	h (註3)	--	--	✓	--	✓	--	h

發音部位及方式	書寫文字	1	2	3	4	5	6	國際音標
雙唇鼻音	m	✓	✓	✓	✓	✓	✓	m
舌尖鼻音	n	✓	✓	✓	✓	✓	✓	n
舌根鼻音	ng	✓	✓	✓	✓	✓	✓	ŋ
舌尖邊音	l	✓	✓	✓	✓	✓	✓	l
捲舌邊音	lr (註4)	✓	✓	✓	✓	✓	✓	ɭ
舌尖顫音	r	✓	✓	✓	--	✓	✓	r
雙唇半元音	w	✓	✓	✓	✓	✓	✓	w
舌面半元音	y	✓	✓	✓	✓	✓	✓	j
總計	24	21	22	23	21	18	21	24

■ 元音七個

發音部位	書寫文字	1	2	3	4	5	6	國際音標
前高元音	i	✓	✓	✓	✓	✓	✓	i
前中元音	é	--	--	--	--	--	✓	e
央高元音	ɨ	--	--	--	--	--	✓	ɨ
央中元音	e	✓	✓	✓	✓	✓	✓	ə
央低元音	a	✓	✓	✓	✓	✓	✓	a
後高元音	u	✓	--	✓	--	--	✓	u
後中元音	o	--	✓	--	✓	✓	✓	o
總計	7	4	4	4	4	4	7	7

〔註〕1. 茂林魯凱語有子音群，如 /dr/ 等；為求與表濁捲舌塞音 /ɖ/ 之字母 dr 作區隔，表子音群 /dr/ 之字母可以 d_r 表之。

2. 在大武、多納及東魯凱語中，表濁舌尖擦音 /z/ 的字母 z 僅出現在借詞中（以括號表之），但在霧臺、萬山及茂林方言裡，濁齒間擦音 /ð/ 及濁舌尖擦音 /z/ 兩音都是音位（distinct phonemes），有對立關係；故魯凱語中，表 /ð/ 及 /z/ 兩音的字母 dh 及 z 均應存在。

3. 在萬山及大武方言，清喉擦音 /h/ 是一個音位；但在其他方言中，表 /h/ 音的字母 h 僅出現在借詞裡（以括號表之）。
為因應外來借詞（或狀聲詞）讀音，凡本族沒有的輔音及元音，均可借用本族原始符號以外的符號表示之。例如萬山魯凱符號 b：madhao lanolainai lanolainai'oponoho la bengka.（我們萬山有很多的故事和我們的文化）；符號 g：omaedha taikieni gakogako'o?（你的學校位置在哪裡？）；霧台魯凱符號 é：Yésu（耶穌）。

4. 在茂林方言，捲舌邊音 /lr/ 是否是一個音位？其與舌尖顫音 /r/ 是否有對立關係？仍待查考，目前暫時列入。

（七）賽夏語書寫系統

■ 輔音十六個

發音部位及方式	書寫文字	國際音標
雙唇塞音（清）	p	p
舌尖塞音（清）	t	t
舌根塞音（清）	k	k
喉塞音（清）	'	ʔ
雙唇擦音（濁）	b	β
齒擦音（清）	s	s（大隘方言）θ（東河方言）
齒擦音（濁）	z [註1]	z（大隘方言）ð（東河方言）
舌尖擦音（清）	S	ʃ
喉擦音（清）	h	h
雙唇鼻音	m	m
舌尖鼻音	n	n
舌根鼻音	ng	ŋ
舌尖顫音	r	r
舌尖邊音	l	l
雙唇半元音	w	w
舌面半元音	y	j
總計	16	18

■ 元音六個

發音部位	書寫文字	國際音標
前高元音	i	i
前中元音（圓唇）	oe	oe
前低元音	ae	æ
央中元音	e	ə
央低元音	a	a
後中元音	o	o
總計	6	6

〔註〕1. 清齒擦音 s 與濁齒擦音 z 在大隘與東河方言，分別代表 /s/、/z/ 與 /θ/、
　　　/ð/ 二種不同的音值。

　　　2. 本族另有元音的延伸使用符號「：」，ka：at（寫）、tatang：（蚊子）。

　　· 因應外來借詞（或狀聲詞）讀音，凡本族沒有的輔音及元音，均可借用本族
　　　原始符號以外的符號表示之，例如符號 f：waefopo'（衛福部），符號 c：
　　　sanminco'i'（三民主義）、comoli'（阿美族的蝸牛），符號 g：gokoSiyo'（鄉
　　　公所）。

（八）鄒語書寫系統

■ 輔音十六個

發音部位及方式	書寫文字	國際音標
雙唇塞音（清）	p	p
雙唇吸入塞音（濁）	b	ɓ
舌尖塞音（清）	t	t
舌尖吸入塞音（濁）	l	ɗ
舌根塞音（清）	k	k
喉塞音（清）	'	ʔ
硬顎塞擦音（清）	c	ts
唇齒擦音（清）	f	f
唇齒擦音（濁）	v	v
硬顎擦音（清）	s	s
硬顎擦音（濁）	z	z
舌根擦音（清）	h	x
雙唇鼻音	m	m
舌尖鼻音	n	n
舌根鼻音	ng	ŋ
舌面半元音	y	j
總計	16	16

■ 元音六個

發音部位	書寫文字	國際音標
前高元音	i	i
前中元音	e	e
央高元音（展唇）	x	ɨ
央低元音	a	a
後高元音	u	u
後中元音	o	o
總計	6	6

〔註〕‧鄒語的母音長短有辨義作用，其長音的書寫方式是將長母音寫二次。如puutu（漢人）、putu（錘子）。

（九）雅美語書寫系統

■ 輔音二十個

發音部位及方式	書寫文字	國際音標
雙唇塞音（清）	p	p
雙唇塞音（濁）	b	b
舌尖塞音（清）	t	t
捲舌塞音（濁）	d	ḍ
舌根塞音（清）	k	k
舌根塞音（濁）	g	g
喉塞音（清）	'	ʔ
唇齒擦音（清）	v	f
硬顎塞擦音（清）	c	tʃ, tɕ
硬顎塞擦音（濁）	j	dʒ, dj
捲舌擦音（清）	s	ʂ
舌尖擦音（濁）	z	r
小舌接近音（濁）	h	ɰ
雙唇鼻音	m	m
舌尖鼻音	n	n
舌根鼻音	ng	ŋ
舌尖捲舌接近音	r	ɻ
舌尖邊音	l	l
雙唇半元音	w	w
舌面半元音	y	j
總計	20	22

■ 元音四個

發音部位	書寫文字	國際音標
前高元音	i	i
央中元音	e	ə
央低元音	a	a
後中元音	o	o 或 u
總計	4	4-5

（十）邵語書寫系統

■ 輔音二十一個

發音部位及方式	書寫文字	國際音標
雙唇塞音（清）	p	p
雙唇塞音（濁）	b	b
舌尖塞音（清）	t	t
舌尖塞音（濁）	d	d
舌根塞音（清）	k	k
小舌塞音（清）	q	q
喉塞音（清）	'	ʔ
雙唇擦音（清）	f	ɸ
齒間擦音（清）	th	θ
齒間擦音（濁）	z [註1]	ð
舌尖擦音（清）	s	s
舌面擦音（清）	sh	ʃ
喉擦音（清）	h	h
雙唇鼻音	m	m
舌尖鼻音	n	n
舌根鼻音	ng	ŋ
舌尖顫音	r	r
舌尖邊音（清）	lh	ɬ
舌尖邊音（濁）	l	l
雙唇半元音	w [註2]	β/ w
舌面半元音	y	j
總計	21	22

■ 元音三個

發音部位	書寫文字	國際音標
前高元音	i	i
央低元音	a	a
後高元音	u	u
總計	3	3

〔註〕1. 齒間濁擦音 z 雖與齒間清擦音 th 彼此對立，如果以 dh 代表齒間濁擦音，似乎正好可與齒間清擦音 th 對應。但為了維持一音一字母的原則，仍以 z 作為書寫字母。

2. 當字母 w 出現在母音字母前時，會發成 /β/ 音；出現在母音字母後時，則發成 /w/ 音。

· 因應外來借詞（或狀聲詞）讀音，凡本族沒有的輔音及元音，均可借用本族原始符號以外的符號表示之，例如符號 g：guanguan-cu-min-cok（原住民族），符號 c：cingcing-hu（政府）。

（十一）噶瑪蘭語書寫系統

■ 輔音十七個

發音部位及方式	書寫文字	國際音標
雙唇塞音（清）	p	p
舌尖塞音（清）	t	t
舌根塞音（清）	k	k
小舌塞音（清）	q	q
喉塞音（清）	ʼ	ʔ
雙唇擦音（濁）	b	β
舌尖擦音（清）	s	s
舌尖擦音（濁）	z	z
小舌擦音（濁）	R (註1)	ʁ
喉擦音（清）	h (註1)	h
雙唇鼻音	m	m
舌尖鼻音	n	n
舌根鼻音	ng	ŋ
舌尖閃音	l	ɾ
舌尖邊擦音	d	ɮ
雙唇半元音	w	w
舌面半元音	y	j
總計	17	17

■ 元音五個

發音部位	書寫文字	國際音標
前高元音	i	i
央中元音	e	ə
央低元音	a	a
後高元音	u	u
後中元音	o	o
總計	5	5

〔註〕1. 小舌濁擦音用大寫的R來標示，如Rabas（根）、naRin（不要）、tubuquR（蚱
蜢）等詞。而且其與喉擦音（清）/h/有對立關係，如Ribang（東西）與
hibang（休息，日語借詞）。於是形成這一套書寫系統中用大寫字母標示的
唯二例外之一。

・因應外來借詞（或狀聲詞）讀音，凡本族沒有的輔音及元音，均可借用本族
原始符號以外的符號表示之，例如：c：pacing（魚鏢）、yencumincu（原住
民族）、cusiya（打針）、pamacing（射魚）、ciw（催趕動物的聲音）；g：
gilan（宜蘭）、gimuy（派出所）。

（十二）太魯閣語書寫系統

■ 輔音十九個

發音部位及方式	書寫文字	國際音標
雙唇塞音（清）	p	p
雙唇塞音（濁）	b	b
齒槽塞音（清）	t	t
齒槽塞音（濁）	d	d
軟顎塞音（清）	k	k
軟顎擦音（濁）	g	ɣ
小舌塞音（清）	q	q
硬顎塞擦音（清）	c	tɕ
硬顎塞擦音（濁）	j	ɟ
齒槽擦音（清）	s	s
軟顎擦音（清）	x	x
咽擦音（清）	h	ħ
雙唇鼻音	m	m
齒槽鼻音	n	n
軟顎鼻音	ng	ŋ

發音部位及方式	書寫文字	國際音標
拍音	r	ɾ
邊擦流音（濁）	l	ɮ
雙唇軟顎音	w	w
硬顎滑音	y	j
總計	19	19

■ 元音五個

發音部位	書寫文字	國際音標
前高元音	i	i
央中元音	e	ə
央低元音	a	a
後高元音	u	u
後中元音	o	o
總計	5	5

〔註〕・喉塞音'，在本族語裡有其實際發音，例如：mke'kan（打架）、be'ba（膿瘡）。

・因應外來借詞（或狀聲詞）讀音，凡本族沒有的輔音及元音，均可借用本族原始符號以外的符號表示之。例如符號 z：zo（大象）、razyo（收音機）、azi（味道）。

・本族複元音符號共有五個：aw、ay、ey、uy、ow。

（十三）賽德克語書寫系統

表中各語系名稱皆以阿拉伯數字代表，代表方式：1 德固達雅語（Tgdaya）、2 都達語（Toda）、3 德路固語（Truku）。

■ 輔音十九個

發音部位及方式	書寫文字	1	2	3	國際音標
雙唇塞音（清）	p	✓	✓	✓	p
雙唇塞音（濁）	b	✓	✓	✓	b
舌尖塞音（清）	t	✓	✓	✓	t
舌尖塞音（濁）	d	✓	✓	✓	d
舌根塞音（清）	k	✓	✓	✓	k
舌根塞音（濁）	g	✓	--	✓	g
小舌塞音（清）	q	✓	✓	✓	q
舌尖塞擦音（清）	c	✓	✓	✓	ts
舌尖塞擦音（濁）	j	--	--	✓	ɟ

發音部位及方式	書寫文字	1	2	3	國際音標
舌尖擦音（清）	s	✓	✓	✓	s
舌根擦音（清）	x	✓	✓	✓	x
咽擦音（清）	h	✓	✓	✓	ħ
雙唇鼻音	m	✓	✓	✓	m
舌尖鼻音	n	✓	✓	✓	n
舌根鼻音	ng	✓	✓	✓	ŋ
舌尖閃音	r	✓	✓	✓	ɾ
舌尖邊音	l	✓	✓	✓	l
雙唇半元音	w	✓	✓	✓	w
舌面半元音	y	✓	✓	✓	j
總計	19	18	17	19	19

■ 元音五個

發音部位	書寫文字	1	2	3	國際音標
前高元音	i	✓	✓	✓	i
前中元音	e	✓	--	--	e
央中元音		--	✓	✓	ə
央低元音	a	✓	✓	✓	a
後高元音	u	✓	✓	✓	u
後中元音	o	✓	✓	✓	o
總計	5	5	5	5	6

〔註〕・賽德克語中的「德路固語（Truku）」與甫成立的「太魯閣族」的語言是同一個語言。因為在中部的德路固群尚未整合、認同花蓮太魯閣族的成立，所以，本系統仍將他們並立。

・「德固達雅語（TkdayaTkdaya）」若詞彙尾之符號為 g 會規律變成 w，要將符號 w 書寫出來。

・因應外來借詞（或狀聲詞）讀音，凡本族沒有的輔音及元音，均可借用本族原始符號以外的符號表示之。例如符號 j：jitensiya（腳踏車）、beynjyo（廁所）、jawang（飯碗）、jujika（十字架）。

・三種賽德克方言複元音符號共有五個：aw、ay、ey、uy、ow。

（十四）撒奇萊雅語書寫系統

■ 輔音十六個

發音部位及方式	書寫文字	國際音標
雙唇塞音（清）	p	p
舌尖塞音（清）	t	t
舌根塞音（清）	k	k
喉塞音（清）	'	ʔ
舌尖塞擦音（清）	c	ts
雙唇塞音（濁）	b	b
舌尖塞音（濁）		d
齒間擦音（濁）	d (註1)	ð
舌尖邊擦音（清）		ɬ
舌尖擦音（清）	s	s
舌尖擦音（濁）	z	z
喉擦音（清）	h	ħ
雙唇鼻音	m	m
舌尖鼻音	n	n
舌根鼻音	ng	ŋ
舌尖閃音	l	ɾ
雙唇半元音	w	w
舌面半元音	y	j
總計	16	18

■ 元音五個

發音部位	書寫文字	國際音標
前高元音	i	i
央中元音	e	ə
央低元音	a	a
後高元音	u (註2)	u
後中元音	o (註2)	o
總計	5	5

〔註〕1. 撒奇萊雅語雖無方言差異，但花蓮市（國福里、國慶里）使用舌尖塞音 /d/
而不用舌尖擦音 /z/。

2. 後中元音 /o/ 及後高元音 /u/ 一直被視為是「自由變體」，然而撒奇萊雅語實
際使用發音貼近 /u/，僅少數貼近元音 /o/。且依據觀察，字尾為咽頭塞音、
/ʔ/、喉擦清音 /h/ 或舌根塞音 /k/ 時，u 念成 /o/，因此拼寫時仍使用 u 而不

受音韻規則影響。

· 部分族人使用顫音 /r/ 取代舌尖邊音 /l/，考量多數人習慣，拼寫仍以 l 爲主。

· 因應外來借詞（或狀聲詞）讀音，凡本族沒有的輔音及元音，均可借用本族原始符號以外的符號表示之，如舌根塞音 /g/ 及唇齒擦音 /f/。

（十五）拉阿魯哇族書寫系統

■ 輔音十三個

發音部位及方式	書寫文字	國際音標
雙唇塞音（清）	p	p
舌尖塞音（清）	t	t
舌根塞音（清）	k	k
喉塞音（清）	'	ʔ
硬顎塞擦音（清）	c	ts
唇齒擦音（濁）	v	v
硬顎擦音（清）	s	s
雙唇鼻音	m	m
舌尖鼻音	n	n
舌根鼻音	ng	ŋ
舌尖顫音	r	r
舌尖邊音（清）	hl	ɬ
舌尖閃音	l	ɾ
總計	13	13

■ 元音四個

發音部位	書寫文字	國際音標
前高元音	i	i
央高元音（展唇）	ʉ	ɨ
央低元音	a	a
後高元音	u	u
總計	4	4

〔註〕· 雙唇吸入塞音（濁）b、唇齒擦音（清）f、硬顎擦音（濁）z、舌根擦音（清）h、舌面半元音 y 等五個符號非本族的書寫符號，但爲因應借詞需求，常會借用這些符號來書寫，故增加供書寫使用。

· 爲符合正確讀音，增加央高元音（展唇）/I/，以 ʉ 表示。

· 母音長短有辨義作用，其長音的書寫方式是將長母音寫二次。如 puutu（漢人）、putu（錘子）。

（十六）卡那卡那富族書寫系統

■ 輔音十一個

發音部位及方式	書寫文字	國際音標
雙唇塞音（清）	p	p
舌尖塞音（清）	t	t
舌根塞音（清）	k	k
喉塞音（清）	’	ʔ
硬顎塞擦音（清）	c	ts
唇齒擦音（濁）	v	v
硬顎擦音（清）	s	s
雙唇鼻音	m	m
舌尖鼻音	n	n
舌根鼻音	ng	ŋ
舌尖閃音	r（註1）	r
總計	11	11

■ 元音六個

發音部位	書寫文字	國際音標
前高元音	i	i
前中元音	e（註2）	e
央高元音（展唇）	ʉ（註2）	ɨ
央低元音	a	a
後高元音	u	u
後中元音	o	o
總計	6	6

〔註〕1. 符號 r 為舌尖顫音 /r/，但因為族人普遍發不出其正確讀音，逐漸偏向舌尖閃音 l 的讀音 /ɾ/，已為族人所慣用。故保留原來符號 r 並讀成讀音 /ɾ/，將符號 l 刪除。

2. 為符合正確讀音，增加前中元音 /e/，以 e 表示，以及央高元音（展唇）/ɨ/，以 ʉ 表示。

· 雙唇吸入塞音（濁）b、唇齒擦音（清）f、硬顎擦音（濁）z、舌根擦音（清）h、舌面半元音 y、雙唇半元音 w 等六個符號非本族的書寫符號，但為因應借詞需求，常會借用這些符號來書寫，故增加供書寫使用。

· 母音長短有辨義作用，其長音的書寫方式是將長母音寫二次。如 puutu（漢人）、putu（錘子）。

臺灣閩南語羅馬拼音原則說明

一、臺灣閩南語音節結構

臺灣閩南語的音節結構，和臺灣客家語、華語同樣具有五個成分，我們可以把它先分為「聲母」、「韻母」和「聲調」三大部分，合稱為「音節」，然後把「韻母」分為「韻頭」、「韻腹」、「韻尾」三個成分。現在把這個音節結構表示如下：

〈表一〉臺灣閩南語音節結構圖

聲調	
聲母	韻母 （韻頭＋韻腹＋韻尾）

例如：「高雄有大樓」這五個字，依其音節結構，由簡而繁列表如下〈表二〉：

〈表二〉音節成分比較表

例字	聲母	韻頭	韻腹	韻尾	聲調數字標示法
有	零聲母	無	u	無	7
高	k	無	o	無	1
樓	l	無	a	u	5
大	t	u	a	無	7
雄	h	i	o	ng	5

二、臺灣閩南語聲母符號使用說明

臺灣閩南語聲母共有十八個音素，這十八個聲母可以排列做四欄五列，以方便記憶。列之如下：

〈表一〉臺灣閩南語聲母表

p	邊比包	ph	波普芳	m	毛綿摩	b	文武母
t	地圖頂	th	他頭痛	n	耐腦怒	l	柳伶俐
k	求兼顧	kh	去空氣	ng	雅娥吾	g	語言業
ts	貞節正	tsh	出七星	s	時常事	j	入柔日
-	英烏安	h	喜孝行	-	-	-	-

以下先把臺灣閩南語的十八個聲母表列說明其發音部位、發音方法和諸家音標比較。包含了國際音標（IPA）、臺灣閩南語音標系統（TLPA）、教會羅馬字（POJ）、臺語通用拼音、注音符號等，陳述如下：

〈表二〉聲母音標比較表

發音部位	發音方法	臺灣閩南語羅馬字拼音符號	國際音標 IPA	臺灣閩南語音標 TLPA	教會羅馬字 POJ	臺語通用拼音	注音符號
唇音	不送氣清塞音	p	p	p	p	b	ㄅ
	送氣清塞音	ph	pʰ	ph	ph	p	ㄆ
	鼻音	m	m	m	m	m	ㄇ
	不送氣濁塞音	b	b	b	b	bh	
舌尖音	不送氣清擦音	t	t	t	t	d	ㄉ
	送氣清塞音	th	tʰ	th	th	t	ㄊ
	鼻音	n	n	n	n	n	ㄋ
	邊音	l	l	l	l	l	ㄌ
齒音（舌齒音）	不送氣清塞擦音	ts	ts	c	ch	z	ㄗ
	送氣清塞擦音	tsh	tsʰ	ch	chh	c	ㄘ
	不送氣濁塞擦音	j	dz	j	j	r	
	清擦音	s	s	s	s	s	ㄙ
舌根音	不送氣清塞音	k	k	k	k	g	ㄍ
	送氣清塞音	kh	kʰ	kh	kh	k	ㄎ
	鼻音	ng		ng	ng	ng	
	不送氣濁塞音	g	g	g	g	gh	
喉音	送氣清擦音	h	h	h	h	h	ㄏ
	不送氣清塞音	()	/	()	()	-h	

三、臺灣閩南語韻母及其符號使用

韻母部分簡要的列出韻母的基本音素，拼寫時，應該依照音節結構裡各成分出現的時間順序來記錄。在臺灣閩南語普通腔中，作為「韻腹」的，一般有六個口部元音、五個鼻化元音和兩個韻化輔音。

「韻腹」之前有「韻頭」，有些音節缺乏「韻頭」，有些具有「韻頭」。「韻腹」之後有「韻尾」，除了沒有「韻尾」的音節以外，其他通常有九種「韻尾」。

現將「韻頭」「韻腹」「韻尾」的音素整理如下：
韻頭：i、u
韻腹：a、e、i、oo、o、u、ann、enn、inn、onn、unn、m、ng
韻尾：i、u、m、n、ng、p、t、k、h
下面把臺灣閩南語普通腔的韻母歸入「一般韻母」，其他特殊方音或部分擬聲詞列入「其他特殊韻母」。

一般韻母

（1）陰聲韻（以元音收尾的韻母）

（1.1）口音韻（以口元音收尾的韻母）

注音符號	羅馬拼音	例字	注音符號	羅馬拼音	例字	注音符號	羅馬拼音	例字
ㄚ	a	阿膠查	ㄝ	e	啞蝦禮	ㄧ	i	伊基絲
ㆦ	oo	烏姑都	ㄜ	o	蚵哥刀	ㄨ	u	污拘主
	ai	哀該呆		au	甌溝兜		-	-
	ia	耶崎爹		io	腰轎趙		iu	優糾周
	ua	娃柯拖		ue	話瓜衰		ui	威規梯
	iau	妖嬌雕		uai	歪乖懷		-	-

註：臺羅方案元音 o 的實際發音，有 [o]、[F]、[ʼ] 等方音變體。

（1.2）鼻化韻（具有鼻化元音及韻化輔音的韻母）

ann	餡監衫	enn	嬰更青	inn	燕邊甜
onn	好惡	m	姆媒茅	ng	秧糠酸
ainn	（hainn）	-	-	-	-
iann	纓驚城	iaunn	（iaunn）	iunn	鴦薑張
uann	鞍官單	uainn	關橫	-	-

（2）陽聲韻（以鼻輔音收尾的韻母）

am	庵甘貪	an	安干刪	ang	尪工東	-	-
im	音金心	in	因筋津	ing	英經精	-	-
om	森蔘	ong	汪攻爽	-	-	-	-
iam	閹兼尖	ian	煙堅顛	iang	雙響涼	iong	雍宮中
un	溫君吞	uan	冤捐端	-	-	-	-

四、臺灣閩南語聲調排序與標記位置

以傳統白話字調號標示法為正式方案，使用不便時得以數字標示法替代。

調類	陰平	陰上	陰去	陰入	陽平	（陽上）	陽去	陽入
臺灣閩南語羅馬字拼音符號	tong	tóng	tòng	tok	tông		tōng	to̍k
例字	東	黨	棟	督	同	（動）	洞	毒

註：陽上欄位空白處表示多併入其他調類。

引用自《臺灣閩南語羅馬字拼音方案使用手冊》之頁 3 至頁 6，教育部 2007 年 9 月初版。

客語羅馬拼音表

一、輔音符號對照表

		國語注音	國語通用	客語通用	教羅客語	備註
雙唇	不送氣塞音，清	ㄅ	b	b	p	
	不送氣塞音，濁					
	送氣塞音，清	ㄆ	p	p	ph	
	塞口鼻音，濁	ㄇ	m	m	m	
唇齒	擦音，清	ㄈ	f	f	f	
	擦音，濁			v	v	
舌尖觸上齒床	不送氣塞音，清	ㄉ	d	d	t	
	不送氣塞音，濁					
	送氣塞音，清	ㄊ	t	t	th	
	塞鼻音，濁	ㄋ	n	n	n	美濃音 n、l 可合流
	邊流音	ㄌ	l	l	l	
舌尖觸齒間	不送氣塞擦音，清	ㄗ	z	z	ts	
	送氣塞擦音，清	ㄘ	c	c	tsh	
	擦音，清	ㄙ	s	s	s	
	擦音，濁					
舌尖面上齒床	不送氣塞擦音，清	ㄐ	ji	zi	tsi	
	送氣塞擦音，清	ㄑ	ci	ci	tshi	
	擦音，清	ㄒ	si	si	si	
	擦音，濁					
舌尖後觸硬顎	不送氣塞擦音，清	ㄓ	jh	（zh）	ch	以下三輔音四縣客無，其他客皆有。 苗、屏客無 zh，併入 z
	送氣塞擦音，清	ㄔ	ch	（ch）	chh	苗、屏客無 ch，併入 c
	擦音，清	ㄕ	sh	（sh）	sh	苗、屏客無，併入 s
	擦音，濁	ㄖ	r	（rh） y/rh		客語部分，四縣／其他客 苗、屏客無 rh，併入 y
舌根	不送氣塞音，清	ㄍ	g	g	k	
	不送氣塞音，濁					
	送氣塞音，清	ㄎ	k	k	kh	
	小舌塞音，濁清					
	塞鼻音，濁			ng	ng	
喉	送氣擦音，清	ㄏ	h	h	h	
	送氣擦音，清					
	塞音					
半元音	圓唇合口音		w			
	撮口齊齒音		y			
	無聲母					

二、客語韻母表

舒聲韻（開尾韻）		陽聲韻（鼻尾韻）			入聲韻（塞尾韻）			附註
開尾韻		舌尖	舌根	雙唇	雙唇	舌尖	舌根	
-a（ㄚ）	阿爸	-an 難還	-ang 零星	-am 暗范	-ap 鴨合	-at 辣刻	-ak 扼嚇	
-o（ㄛ）	高毛	-on 飯碗	-ong 望郎			-ot 發割	-ok 落寞	
-e（ㄝ）	細姊	-en 曾生		-em 參森	-ep 垃圾	-et 北賊		
-ii	子事	-iin 眞誠		-iim 針深	-iip 汁濕	-iit 直食		後四韻為四縣客特有
-I（ㄧ）	比例	-in 斤新		-im 心金	-ip 立習	-it 筆力		
-u（ㄨ）	烏布	-un 溫分	-ung 痛風			-ut 律不	-uk 覆目	
-ia（ㄧㄚ）	寫邪	-ian 麵線	-iang 驚命	-iam 甜點	-iap 獵業	-iat 雪月	-iak 刺額	
-io（ㄧㄛ）	瘸靴	-ion 軟全	-iong 想香			ziot 啜	-iok 弱削	
-ie（ㄧㄝ）	艾解	-ien 年仙		kiem （蓋）	giep （溢）	-iet 熱烈		ien、iet 和 ian、iat 為同位音
-eu（ㄧㄝㄨ）	夭叫							
-iu（ㄧㄨ）	有酒	-iun 君訓	-iung 芎誦			-iut 屈	-iuk 陸玉	
-iau（ㄧㄠ）	笑貓							四縣音 eu
-ioi（ㄧㄛㄧ）	脆							
-ai（ㄞ）	賣買							饒平音 mi
-au（ㄠ）	好搞							
-eu（ㄝㄨ）	走漏							
-oi（ㄛㄧ）	愛妹							
-ua（ㄨㄚ）	掛瓜	-uan 關環	guang 莖			guat 刮	guak（硬）	
-ui（ㄨㄧ）	鬼碎							
-ue（ㄨㄝ）	kue （狀聲）	-uen 耿				-uet 國		美濃客 u 消失
-uai（ㄨㄞ）	快怪							
-er（ㄜ）	（桌）仔							
鼻音音節		n 你嗯	ng 五吳	m 毋不				

三、聲調符號參考表

<table>
<tr><th colspan="2">調名</th><th>陰平</th><th>陰上</th><th>陰去</th><th>陰入</th><th>陽平</th><th>陽上</th><th>陽去</th><th>陽入</th></tr>
<tr><td colspan="2">調號</td><td>1</td><td>2</td><td>3</td><td>4</td><td>5</td><td>6</td><td>7</td><td>8</td></tr>
<tr><td rowspan="10">調值及調形符號</td><td rowspan="2">新竹客</td><td>52</td><td>24</td><td>21</td><td>55</td><td>55</td><td></td><td>33</td><td>32</td></tr>
<tr><td>、</td><td>ノ</td><td>底橫線</td><td></td><td></td><td></td><td>－</td><td>底橫線</td></tr>
<tr><td rowspan="2">苗栗客
屏東客</td><td>24</td><td>31</td><td>55</td><td>32</td><td>11</td><td></td><td></td><td>55</td></tr>
<tr><td>ノ</td><td>、</td><td></td><td>底橫線</td><td>底橫線</td><td></td><td></td><td></td></tr>
<tr><td rowspan="2">東勢客
（大埔）</td><td>33</td><td>31</td><td>53</td><td>32</td><td>112</td><td></td><td></td><td>55</td></tr>
<tr><td>－</td><td>⌒</td><td>、</td><td>底橫線</td><td>底橫線</td><td></td><td></td><td></td></tr>
<tr><td rowspan="2">美濃客
（南四縣）</td><td>33</td><td>31</td><td>55</td><td>32</td><td>11</td><td></td><td></td><td>55</td></tr>
<tr><td>－</td><td>、</td><td></td><td>底橫線</td><td>底橫線</td><td></td><td></td><td></td></tr>
<tr><td rowspan="2">芎林客
（饒平）</td><td>11</td><td>31</td><td>31</td><td>32</td><td>55</td><td></td><td>35</td><td>55</td></tr>
<tr><td>底橫線</td><td>、</td><td>、</td><td>底橫線</td><td></td><td></td><td>ノ</td><td></td></tr>
</table>

註：詔安、永定二種目前資料不全，暫未列入。

簡稱全名對照表

一、國內學校（含相關地區）

學校簡稱	學校全名
上海音專、國立音專	國立音樂院（1927）、國立音樂專科學校（1929）、國立上海音樂院（1941）、國立上海音樂專科學校（1945）
女師專	臺灣省立臺北女子師範專科學校（1964-1967）；臺北市立女子師範專科學校（1967-1979）
中山女中 （北二女）	臺灣總督府國語學校女子分教場（1897-1898）；臺灣總督府國語學校第三附屬學校（1898-1902）；臺灣總督府國語學校第二附屬學校（1902-1910）；臺灣總督府國語學校附屬女學校（1910-1919）；臺灣公立臺北女子高等普通學校（1919-1922）；臺北州立臺北第三高等女學校（922-1945）；臺灣省立臺北第二女子中學（1945-1967）；臺北市立中山女子高級中學（1967-）
文大	中國文化大學
斗六家商	臺灣公立家政女學校籌備處（1939.3-1943.3）；臺灣公立斗六農業實踐女學校（1943.1946.2）；臺南縣立斗六初級女子職業學校（1946.2-1950.7）；臺南縣立斗六初級家事職業學校（1950.8-1968.7）；臺灣省立斗六家事職業學校（1968.8-1970.7）；臺灣省立斗六高級家事商業職業學校（1970.8-2000.1）；國立斗六高級家事商業職業學校（2000.2-）
世新	世新大學
北一女	臺灣總督府國語學校第三附屬學校（1904-1909）；臺灣總督府高等女學校（1909）；臺灣總督府臺北高等女學校（1909.9-1920）；臺北州立臺北第一高等女學校（1920-1945）；臺灣省立臺北第一女子中學（1945-1967）；臺北市立第一女子高級中學（1967-）
北大	北京大學
北藝大	國立臺北藝術大學
台南家專	私立臺南家政專科學校（1965-1997）
台神	台灣神學院
市北師院	臺北市立師範學院（1987-2005）
市北師專	臺北市立女子師範專科學校（1967-1979）；臺北市立師範專科學校（1979-1987）
市北師範	臺灣總督府臺北師範學校（1920-1927）；臺北第一師範學校南門校區（1927-1943）；臺灣總督府臺北師範學校（1943-1945）；臺灣省立臺北女子師範學校（1945-1964）
市北教大	臺北市立教育大學
交大	交通大學
成都美專	成都美術專科學校
東吳	東吳大學
東海	東海大學

學校簡稱	學校全名
花蓮師院	臺灣省立花蓮師範學院（1987-2005）；國立花蓮師範學院（2005-）
花蓮師專	臺灣省立花蓮師範專科學校（1964-1987）
花蓮師範	臺灣省立花蓮中學及臺灣省立花蓮女子中學附設簡易師範班（1945-1947）；臺灣省立花蓮師範學校（1947-1964）
長榮女中（長女）	私立長榮女子高級中學
南一中	國立臺南第一高級中學
南神	台南神學院
南藝大	國立臺南藝術大學
屏東女中	高雄州立屏東高等女學校（1932-1945）；臺灣省立屏東女子中學（1945-1970）；臺灣省立屏東女子高級中學（1970-2000）；國立屏東女子高級中學（2000-）
屏東師院	臺灣省立屏東師範學院（1987-1991）；國立屏東師範學院（1991-2005）
屏東師專	臺灣省立屏東師範專科學校（1965-1987）
屏東師範	臺灣總督府屏東師範學校（1940-1943）；臺灣總督府臺南師範學校預科（1943.4-1946.1.5）；臺灣省立臺南師範學校屏東分校（1946.1.6-1946.9）；臺灣省立屏東師範學校（1946-1965）
建中、建國中學	臺灣總督府國語學校第四附屬學校增設尋常中等科（1898-1922）；臺北州立臺北第一中等學校（1922-1945）；臺灣省立臺北建國中學（1945-1967）；臺北市立建國高級中學（1967-）
政大	國立政治大學
政工幹校	政治工作幹部學校、政工幹部學校
政戰	政治作戰學校
員林家商	彰化縣立初級家事職業學校（1952）；彰化縣立員林家事職業學校（1958）；臺灣省立員林高級家事職業學校（1968）；臺灣省立員林高級家事商業職業學校（1969）
師大附中	臺北州立臺北第三中學；臺灣省立臺北第三中學（1945-1947年初）；臺灣省立臺北和平中學分部（1947年初）；臺灣省立師範學院附屬中學（1947-1955.6）；臺灣省立師範大學附屬中學（1955-1968）；國立臺灣師範大學附屬中學（1968-1979）；國立臺灣師範大學附屬高級中學（1979）
高師大	國立高雄師範大學
高雄女中	高雄州立高等女學校（1924-1943）；高雄州立高雄第一高等女學校（1943-1945）；臺灣省立高雄第一女子中學（1945-1947）；臺灣省立高雄女子中學（1947-1970）；臺灣省立高雄女子高級中學（1970）；高雄市立高雄女子高級中學（1979）
國北師院（國北師）	國立臺北師範學院
國北教大	國立臺北教育大學
國光藝校	國立國光藝術戲劇學校
國語學校	臺灣總督府國語學校（1896-1920）

學校簡稱	學校全名
淡江英專	私立淡江英語專科學校
清大	國立清華大學
復興商工	復興高級商工職業學校
景美女中	臺北市景美女子高級中學
華岡藝校	私立華岡藝術學校
新竹師院	臺灣省立新竹師範學院（1987-1991）；國立新竹師範學院（1991-2005）。
新竹師專	新竹師範專科學校（1965-1987）
新竹師範	臺灣總督府新竹師範學校（1940-1943）；臺灣總督府臺中師範學校新竹預科（1943-1945）；臺灣省行政長官公署臺中師範學校新竹第二部（1945-1946）；臺灣省立新竹師範學校（1946-1965）
嘉義師院	臺灣省立嘉義師範學院（1987-1990）；國立嘉義師範學院（1990-2000）
嘉義師專	臺灣省立嘉義師範專科學校（1966-1987）
嘉義師範	臺灣省立嘉義師範學校（1957-1966）
嘉義農校	臺灣公立嘉義農林學校（1919-1921）；臺南州立嘉義農林學校（1921-1945）；臺灣省立嘉義農業職業學校（1945-1951）；臺灣省立嘉義高級農業職業學校（1951-1955）
嘉義農專	臺灣省立嘉義農業專科學校（1955-1981）；國立嘉義農業專科學校（1981-）
實踐家專	實踐家政專科學校；實踐家政經濟專科學校（1979 年改）
福建音專	福建音樂專科學校
臺大	臺北帝國大學（1928-1945）；國立臺灣大學（1945-）
臺中一中	臺灣公立臺中中學（1915）；臺灣公立臺中高等普通學校（1915-1921）；臺中州立臺中第一中等學校（1921-1935）；臺灣省立第一中學（1945-1970）；臺灣省立臺中第一高級中學（1970-2000）；臺灣省立臺中第一高級中學（2000-）
臺中二中	臺中州立臺中第二中等學校（1922）；臺灣省立臺中第二中學（1946）；臺灣省立臺中第二高級中學（1970）；國立臺中第二高級中學（2000）；臺中市立臺中第二高級中等學校（2017）
臺中師院	國立臺中師範學院（1991-2005）
臺中師專	臺灣省立臺中師範專科學校（1960-1987）
臺中師範	臺中師範學校（1899-1902 停辦）；臺灣總督府臺中師範學校（1923-1942）；臺灣總督府臺中師範專門學校（1943-1945）；臺灣省立臺中師範學校（1945-1960）
臺北工專	臺灣省立臺北工業專科學校
臺北師院	臺灣省立臺北師範學院（1987-1991）；國立臺北師範學院（1991-2005）
臺北師專	臺灣省立臺北師範專科學校（1961-1987）

學校簡稱	學校全名
臺北師範	臺灣總督府臺北師範學校（1920-1927）；臺北第二師範學校芳蘭校區（1927-1943）；臺灣總督府臺北師範學校（1943-1945）；臺灣省立臺北師範學校（1945-1961）
臺東師院	臺灣省立臺東師範學院（1987-1991）；國立臺東師範學院（1991-）
臺東師專	臺灣省立臺東師範專科學校（1967-1987）
臺東師範	臺灣省立臺東中學簡易師範科、臺灣省立臺東女中簡易師範科（1946-1948）；臺灣省立臺東師範學校（1948-1967）
臺南女中	臺南州立臺南第二高等女學校（1921-1945）；1945年合併臺南州立臺南等一高等女學校（1917-1945）而改名；臺灣省立臺南第一高等女學校（1945-1947）；臺灣省立臺南女子中學（1947-1970）；臺灣省立臺南女子高級中學（1970.8-2000）；國立臺南女子高級中學（2000.2-）
臺南師院	臺灣省立臺南師範學院（1987.7-1991.8）；國立臺南師範學院（1991.8-2004.7）
臺南師專	臺灣總督府臺南師範專科學校（三年制）（1943-1945）；臺灣省立臺南師範專科學校（1962.8-1976.7）
臺南師範	臺南師範學校（1899.4-1903）；臺灣總督府國語學校臺南分教場（1918.7-1919）；臺灣總督府臺南師範學校（1919-1943）；臺灣總督府臺南師範專科學校（三年制）；臺灣省立臺南師範學校（1946.1-1962.8）
臺師大	國立臺灣師範大學
臺藝大	國立臺灣藝術學院（1994-2001）、國立臺灣藝術大學（2001-）
輔大	天主教輔仁大學
曉明女中	天主教曉明女子高級中學
藝專	國立臺灣藝術專科學校（1955-1994）

二、國內機構與樂團

機構 / 樂團簡稱	機構 / 樂團全名
工研院	工業技術研究院
文工會	國民黨文化工作會
文化總會	中華文化復興運動總會（1991-2000）、國家文化總會（2000-2011）、中華文化總會（2011-）
文協	中國文藝協會
文建會	行政院文化建設委員會
文基會	文化建設基金管理委員會
文復會	中華文化復興運動推行委員會
文資局	文化部文化資產局
北市交	臺北市立交響樂團
北市國	臺北市立國樂團
北流	臺北流行音樂中心
曲盟	亞洲作曲家聯盟
客委會	行政院客家委員會
省交	臺灣省警備總司令部交響樂團（1945.12.1-1946.3）；臺灣省行政長官公署交響樂團（1946.-1947）；臺灣省政府交響樂團（1947.5-1947.12）；臺灣省交響樂團（1948.1-1948.12）；臺灣省藝術建設協會交響樂團（1948.12-1951）；臺灣省政府教育廳交響樂團（1951-1991.4）；臺灣省立交響樂團（1991-4.16-1999.7）
研考會	行政院研究發展考核委員會
高市交	高雄市管絃樂團（1981-1991）；高雄市實驗交響樂團（1991-2000）；高雄市交響樂團（2000-）
高市國	高雄市實驗國樂團（1989.3.1-2000.11）；高雄市國樂團（2000.11-）
國表藝	國家表演藝術中心
國科會	行政院國家科學委員會（1967-2010）、行政院科技部（2014-2022）、行政院國家科學及技術委員會（2022-）
國藝會	國家文化藝術基金會
國臺交	國立臺灣交響樂團
救國團	中國青年反共救國團
傳藝中心	國立傳統藝術中心
新象	國際新象文教基金會
新聞局	行政院新聞局
農委會	行政院農業委員會
鼓霸	鼓霸大樂隊
僑委會	行政院僑務委員會
台北愛樂電臺	台北愛樂廣播股份有限公司

機構／樂團簡稱	機構／樂團全名
台電	台灣電力公司
聯管	聯合實驗管弦樂團
聯勤、聯勤總部	聯合勤務總司令部、國防部聯合後勤司令部
藝工大隊	藝術工作大隊（屬軍團）
藝工隊、藝工總隊、藝總	國防部藝術工作總隊

三、國內唱片與影視業（含相關地區）

唱片公司簡稱	唱片公司全名
EMI 唱片（EMI）	百代唱片股份有限公司
上格	上格唱片錄音帶有限公司
上海百代	上海百代公司唱片
上揚唱片（上揚）	上揚有聲出版有限公司
上發	上發影視有限公司
上華	上華國際企業股份有限公司
大一唱片	大一唱片行
大大樹	大大樹音樂圖像
大王唱片（大王）	大王唱片社
女王唱片（女王）	中國錄音製片公司
中國	中國唱片公司（1952-）
中華	中華唱片公司
五虎	五虎唱片影視廠有限公司
五洲唱片	五洲唱片公司
五龍唱片	五龍唱片出版社
友善的狗	友善的狗有限公司
天下唱片	天下唱片事業有限公司
天王唱片	天王唱片企業有限公司
天使唱片	天使唱片廠股份有限公司
巴樂風唱片	（新加坡）巴樂風唱片公司
文聲唱片（文聲）	文聲曲盤公司
日東唱片（日東）	日東唱機唱片股份公司
日蓄	日本蓄音器商會（1910-）
月球	月球唱片廠股份有限公司
水晶唱片（水晶）	水晶有聲出版社
古倫美亞	古倫美亞販賣商會（1930-1933.1.25）；臺灣古倫美亞唱片公司（1933-1945）
可登唱片（可登）	可登有聲出版社有限公司
台聲唱片（台聲）	台聲唱片股份有限公司
台灣索尼音樂	台灣索尼音樂娛樂股份有限公司
台灣環球唱片	環球國際唱片股份有限公司（1995 年成立之國際分公司）
巨世唱片	巨世唱片出版社
巨石	巨石音樂股份有限公司
田園唱片	田園唱片企業有限公司

唱片公司簡稱	唱片公司全名
先鋒唱片	先鋒唱片企業有限公司
光美唱片（光美）	光美文化事業有限公司
全美	全美有聲出版社
合眾唱片	合眾唱片實業公司
吉馬唱片（吉馬）	吉馬唱片錄音帶有限公司
吉聲唱片公司（吉聲）	吉聲影視音有限公司
名冠唱片	名冠唱片錄音帶出版社
有魚音樂	有魚音樂股份有限公司
百代音樂（百代）	科藝百代股份有限公司
百合唱片（百合）	百合唱片公司
利家唱片	（古倫美亞）利家唱片公司
角頭音樂（角頭）	角頭（音樂）文化事業股份有限公司
亞律	亞律音樂股份有限公司
亞洲唱片（亞洲）	亞洲唱片有限公司
幸福唱片	幸福唱片公司
拍譜唱片	拍譜企業股份有限公司
杰威爾	杰威爾音樂有限公司
東尼唱片（東尼）	王振敬股份有限公司（東尼機構臺灣分公司）
東亞	東亞唱片商會
東昇唱片（東昇）	東昇唱片有限公司
東達	東達唱片股份有限公司
東影公司	東影企業有限公司
松竹唱片	松竹唱片廠
欣代唱片（欣代）	欣代唱片公司
波麗佳音	（日本）株式會社波麗佳音
金大炮唱片	金大炮唱片公司
金星唱片	金星唱片廠
金革	金革科技股份有限公司
金馬唱片	金馬唱片股份有限公司
金嗓	金嗓唱片有限公司
金聲唱片	金聲唱片股份有限公司
阿爾發	阿爾發音樂股份有限公司
俠客	俠客唱片股份有限公司
南星唱片	南星唱片出版社

唱片公司簡稱	唱片公司全名
南國唱片（南國）	南國唱片股份有限公司
派森唱片	派森企業有限公司
皇冠唱片（皇冠）	皇冠唱片出版社
相知音樂	相知國際股份有限公司
相信音樂	相信音樂國際股份有限公司
美樂唱片	美樂唱片公司
英皇娛樂	英皇娛樂集團有限公司
音網唱片	音網唱片有限公司
風行	風行唱片有限公司
風潮、風潮唱片	風潮音樂國際股份有限公司
飛羚唱片	飛羚唱片有限公司
飛碟唱片（飛碟）	飛碟企業有限公司
飛鷹唱片	飛鷹製作有限公司
凌時差音樂	凌時差音樂製作有限公司
原動力唱片	原動力文化發展事業有限公司
哥倫比亞公司	（美國）Columbia Records
泰平唱片（泰平）	泰平蓄音器株式會社
海山唱片（海山）	海山國際唱片股份有限公司
眞言社	眞言社股份有限公司
索尼音樂（索尼）	台灣索尼音樂娛樂股份有限公司
國際唱片（國際）	國際綜合工業股份有限公司唱片部
第一	第一影音文化事業有限公司
勝利唱片	日本ビクター蓄音器株式會社
博友樂唱片（博友樂）	博友樂唱機唱片股份公司
博德曼	博德曼股份有限公司
喜瑪拉雅唱片	喜瑪拉雅唱片有限公司
喜樂音	喜樂音音樂股份有限公司
惠美	惠美唱片公司
揚聲唱片	揚聲唱片有限公司
華宇	華宇唱片
華研音樂（華研）	華研國際音樂股份有限公司
華倫	華倫唱片有限公司
華納唱片、華納音樂（華納）	華納國際音樂股份有限公司
華聲唱片（華聲）	華聲唱片公司

唱片公司簡稱	唱片公司全名
鄉城唱片（鄉城）	鄉城唱片股份有限公司
奧稽	陳英芳蓄音器商會
愛波唱片	愛波音響股份有限公司
愛莉亞唱片	愛莉亞唱片音樂帶股份有限公司
新力	新力哥倫比亞音樂股份有限公司
新力（哥倫比亞）音樂	新力哥倫比亞音樂股份有限公司
新格唱片（新格）	新格文化事業股份有限公司
新高唱片	臺灣蓄音器合資會社
新黎明唱片	新黎明唱片有限公司
瑞星	瑞星唱片股份有限公司
萬國唱片	（菲律賓）萬國唱片公司
葆德	葆德唱片公司
誠利千代文化傳媒	北京誠利千代文化傳媒有限公司
鈴鈴唱片（鈴鈴）	鈴鈴唱片工業股份有限公司
雷虎唱片（雷虎）	雷虎企業股份有限公司
電塔唱片	電塔唱片公司
歌林	歌林股份有限公司音樂出版部；歌林天龍音樂事業股份有限公司
歌樂唱片（歌樂）	明星影業公司
滾石唱片（滾石）	滾石國際音樂股份有限公司
漢興	漢興傳播有限公司
福茂唱片（福茂）	福茂唱片音樂股份有限公司
綜一	綜一股份有限公司
臺華	臺華唱片公司
豪記唱片公司（豪記）	豪記影視唱片有限公司
遠東	遠東唱片公司
銀河	銀河唱片有限公司
鳴鳳唱片	鳴鳳唱片股份有限公司
龍閣	龍閣文化傳播有限公司
環球唱片（環球）	環球唱片公司（1956年成立）
點將唱片（點將）	點將股份有限公司附設有聲出版部
藍白	藍與白唱片有限公司
豐華唱片（豐華）	豐華唱片股份有限公司
麗風唱片	（馬來西亞）合合私人有限公司
麗歌唱片（麗歌）	麗歌唱片股份有限公司

唱片公司簡稱	唱片公司全名
寶島	寶島唱片公司
寶聲	寶聲唱片股份有限公司
寶麗多唱片	（英國）Polydor Records
寶麗金	寶麗金唱片股份有限公司
霸王唱片	怡福電業廠
魔岩唱片（魔岩）	魔岩唱片股份有限公司
鶴標唱片	朝日蓄音器株式會社

影視行業簡稱	影視行業全名
八大電視	八大電視股份有限公司
三立電視臺	三立電視股份有限公司
中天	中天電視股份有限公司
中視	中國電視臺、中國電視公司
中廣	中國廣播公司、中國廣播電臺
中影	中影股份有限公司
公視	公共電視臺、財團法人公共電視文化事業基金會
民視	民間全民電視公司
年代影視	年代影視事業股份有限公司
東影公司	東影企業有限公司
東寶電影	東寶株式會社
邵氏	邵氏兄弟（香港）有限公司
金星娛樂	金星娛樂事業股份有限公司
國泰電影	國泰電影製片公司
國聯	國聯影業有限公司
華視	中華電視臺、中華電視公司
電懋電影	國際電影懋業有限公司
臺視	臺灣電視臺、臺灣電視公司
臺灣第一映畫	臺灣第一映畫製作所
藝華	（上海）藝華影業有限公司
霹靂	霹靂國際多媒體

外國學校名稱對照表（本辭書內提及之校）

學校中文名稱	學校原文名稱
（比利時）布魯塞爾皇家音樂學院	Conservatoire Royal de Bruxelles
（加拿大）皇家音樂學院（多倫多）	The Royal Conservatory of Music（Toronto）
（加拿大）緬尼托巴大學	University of Manitoba
（西班牙）馬德里皇家高等音樂學院	Real Conservatorio Superior de Musica de Madrid
（法國）巴黎師範音樂學院	École Normale de Musique de Paris
（法國）巴黎國立高等學院	École Pratique des Hautes Études
（法國）巴黎第七大學	Université Paris VII, Denis-Diderot
（法國）巴黎第八大學	Université Paris VIII, Vincennes Saint-Denis
（法國）巴黎第十大學	Université Paris X, Nanterre
（法國）巴黎第三大學	Université Paris III, Sorbonne Nouvelle
（法國）法蘭克音樂院	École César Franck
（法國）國立巴黎高等音樂學院	Conservatoire National Superieur de Musique de Paris
（俄國）莫斯科音樂學院	Moscow Conservatory
（美國）加州大學	University of California
（美國）加州大學洛杉磯分校	University of California, Los Angeles
（美國）加州大學聖塔芭芭拉分校	University of California, Santa Barbara
（美國）北伊利諾大學	Northern Illinois University
（美國）北德州大學	University of North Texas
（美國）卡內基美濃大學	Carnegie Mellon University
（美國）史密斯大學	Smith College
（美國）布蘭戴斯大學	Brandeis University
（美國）伊利諾大學	University of Illinois
（美國）印地安那大學	Indiana University
（美國）州立博爾大學	Ball State University
（美國）百克里音樂學院（波士頓）	Berklee College of Music（Boston）
（美國）西來大學	University of the West
（美國）西東大學	Seton Hall University
（美國）西德州農工大學	West Texas A&M University
（美國）辛辛那提大學音樂學院	University of Cincinnati, College-Conservatory of Music
（美國）明尼蘇達大學	University of Minnesota
（美國）波士頓大學	Boston University
（美國）肯特州立大學	Kent State University
（美國）肯塔基大學音樂學院	University of Kentucky, School of Music

學校中文名稱	學校原文名稱
（美國）芝加哥大學	University of Chicago
（美國）南加州大學（簡稱：南加大）	University of Southern California
（美國）哈佛大學	Harvard University
（美國）耶魯大學	Yale University
（美國）哥倫比亞大學	Columbia University
（美國）哲吾大學	Drew University
（美國）紐約大學	New York University
（美國）紐約市立大學	City University of New York
（美國）紐約市立大學布魯克林學院	City University of New York, Brooklyn College
（美國）紐約州立大學	State University of New York
（美國）茱麗亞學院	The Juilliard School
（美國）馬里蘭大學	University of Maryland, College Park
（美國）曼尼斯音樂學院	Mannes College The New School for Music
（美國）曼哈頓音樂學院	Manhattan School of Music
（美國）密蘇里大學	University of Missouri
（美國）渥斯特表演藝術學校	Performing Arts School of Worcester
（美國）琵琶第音樂學院	Peabody Conservatory of Music
（美國）華盛頓大學	University of Washington
（美國）隆基音樂學院	Longy School of Music
（美國）愛荷華大學	The University of Iowa
（美國）愛荷華州立大學	Iowa State University
（美國）新英格蘭音樂學院	New England Conservatory
（美國）賓州大學	University of Pennsylvania
（美國）德州大學	University of Texas
（美國）歐伯林學院	Oberlin College
（美國）舊金山州立大學	San Francisco State University
（美國）羅徹斯特大學伊士曼音樂學院	University of Rochester, Eastman School of Music
（英國）蘇格蘭愛丁堡神學院	The University of Edinburgh School, of Divinity
（泰國）朱拉隆功大學	Chulalongkorn University
（泰國）摩訶瑪古德大學	Mahamakut Buddhist University
（荷蘭）萊頓大學	Universiteit Leiden
（奧地利）葛拉茲國際音樂學院暨附設陳氏音樂學校	Musikschule Chen Che-Chu Internationales Musikkonservatorium Graz
（奧地利）維也納大學	Universität Wien

學校中文名稱	學校原文名稱
（奧地利）維也納市立音樂學院	Konservatorium der Stadt Wien（今：Konservatorium Wien Privatuniversität）
（奧地利）維也納音樂學院（全稱：維也納音樂及表演藝術學院）	Hochschule für Musik und Darstellende Kunst in Wien（今：Universität für Musik und darstellende Kunst Wien）
（奧地利）薩爾斯堡莫札特音樂學院	Hochschule für Musik und darstellende Kunst "Mozarteum" in Salzburg（今：Universität Mozarteum Salzburg）
（瑞士）蘇黎世音樂學院	Musikakademie und Musikhochschule in Zürich
（義大利）奇加那音樂學院	Accademia di Musica Chigiana, Siena
（義大利）威尼斯音樂學院	Conservatorio Benedetto Marcello di Venezia
（義大利）烏爾明大學（羅馬）	Pont. Universitas Urbaniana de Propaganda Fide
（義大利）國立聖賽琪莉亞音樂研究院	AccademiaNazionale di S. Cecilia
（義大利）聖賽琪莉亞音樂學院	Conservatorio di Musica Santa Cecilia
（德國）夫來堡音樂學院	Hochschule für Musik Freiburg
（德國）波昂大學	Rheinische Friedrich-Wilhelms-Universität Bonn
（德國）柏林工業大學	Technische Universität Berlin
（德國）柏林自由大學	Freie Universität Berlin
（德國）柏林漢斯─艾斯勒音樂學院	Hochschule für Musik Hanns Eisler Berlin
（德國）科隆大學	Universität zu Köln
（德國）科隆音樂學院	Hochschule für Musik Köln
（德國）斯圖加國立音樂及表演藝術學院	Staatliche Hochschule für Musik und Darstellende Kunst Stuttgart
（德國）雷根斯堡聖樂院	Kirchenmusikschule Regensburg（今：Hochschule für Katholische Kirchenmusik und Musikpädagogik Regensburg）
（德國）漢諾威音樂戲劇學院	Hochschule für Musik und Theater Hannover
（德國）福克旺音樂學院	Folkwang Hochschule
（德國）德國柏林藝術學院	Hochschule der Künste Berlin（今：Universität der Künste Berlin）
（德國）德摩特西北德音樂學院	Nordwestdeutsche Musikakademie Detmold（今：Hochschule für Musik Detmold）
（德國）慕尼黑音樂學院	Staatliche Akademie der Tonkunst, Hochschule für Musik in München（今：Hochschule für Musik und Theater München）

日治時期臺語流行歌曲唱片總目錄　　　　林良哲／林太崴整理

說明：

1. 本篇附錄所列日治時期的唱片與歌曲因唱片出版無標註日期，故不列出版時間。

2. 本附錄之所有用字皆是採用唱片上之用字。例如「種類」欄下之流行小曲、「唱片名稱」欄下之《心忙忙》。

3. 同家唱片公司所出版之同名唱片，是指歌曲演唱時間較長，無法只以一張唱片容納，因此該公司連續發行二張唱片，故唱片編號亦不同。例如鷹標唱片出版《雪梅思君》編號 19009 與《雪梅思君》編號 19010 兩張唱片。

4. 同樣編號，但分列兩筆資料為分屬同張唱片的不同兩面。例如古倫美亞編號 80282，《一個紅蛋》一面為林氏好演唱，一面為純純演唱。

5. 由於唱片公司翻唱出版之故，所以會有不同家唱片公司出現同名唱片。例如《黃昏約》、《人道》、《籠中鳥》，原是博友樂唱片出版，但後來日東唱片將其版權買下，重新出版。

6. 備註欄中「●」：表示唱片已發現。

7. 備註欄中「目」：表示僅在唱片公司出版目錄中發現。

8. 備註欄中「單」：表示僅發現歌單，唱片尚未發現。

9. 備註欄中「呂」：呂訴上文章中曾經提及。

10. 備註欄中「陳」：陳君玉文章中曾經提及。

11. 備註欄中「風月報」：日治時期的通俗漢文期刊雜誌《風月報》曾經提及。

12. 唱片名稱若有出現「？」，表示已難辨識字形。

唱片標籤	編號	唱片名稱	作詞	作曲	歌手	編曲	種類	備註
鷹標	19005	烏貓行進曲			秋蟾		流行歌	目
	19007	打麻雀			劉氏江桃			目
	19008	烏貓烏犬團			劉氏江桃／張坤操			●
	19009	雪梅思君			幼良		流行小曲	●
	19010	雪梅思君			幼良		流行小曲	●
	19011	五更思君			匏仔桂			●
	19019	跪某歌			阿快		流行歌	●
	19020	跪某歌			阿快		流行歌	●
	19020	五更思想			阿快		流行歌	●
	19021	業佃行進曲			秋蟾		宣傳歌	●
	19022	台灣小作慣行改善歌			秋蟾		宣傳歌	●
	19023	火燒紅蓮寺			阿扁			目

唱片標籤	編號	唱片名稱	作詞	作曲	歌手	編曲	種類	備註
鷹標	19024	火燒紅蓮寺			阿扁			目
	19041	毛斷女			男女合唱			目
飛行機	19102	雪梅思君			幼良		流行小曲	●
	19103	雪梅思君			幼良		流行小曲	●
古倫美亞	80017	五更鼓			男女合唱		流行新曲	●
	80094	十二更鼓			秋蟾		流行新曲	●
	80074	孟姜女			劉清香		流行新曲	目
	80120	籠中鳥			劉清香		流行新曲	目
	80121	新雪梅思君			月中娥		流行新曲	目
	80122	新雪梅思君			月中娥		流行新曲	目
	80123	草津節			清香 / 思明		流行新曲	●
	80123	打某歌			清香 / 思明		流行新曲	●
	80167	愛玉自嘆	梁松林	王文龍	純純 / 玉葉		悲戀情曲	●
	80168	愛玉自嘆	梁松林	王文龍	純純 / 玉葉		悲戀情曲	●
	80169	戒嫖歌					流行歌曲	●
	80170	烏貓新婦	張雲山人		純純	井田一郎	流行歌曲	●
	80170	掛名夫妻	張雲山人		玉葉	井田一郎	流行歌曲	●
	80171	燒酒是淚也是吐氣	張雲山人	古賀政男	純純		影片 主題歌	單
	80172	桃花泣血記	詹天馬	王雲峰	純純	奧山貞吉	影片 主題歌	●
	80184	台北行進曲	張雲山人	井田一郎	純純		流行歌曲	●
	80185	去了的夜曲	若夢譯詞	古賀政男	純純		流行歌曲	●
	80185	ザッツオーケー	方萬全譯詞	奧山貞吉	純純		流行歌曲	●
	80191	新嘆煙花	張雲山人	文藝部	素珠	井田一郎	流行歌曲	●
	80192	五更別君			純純		流行歌曲	目
	80193	五更別君			純純		流行歌曲	目
	80203	結婚行進曲			純純		流行歌曲	目
	80207	懺悔的歌	李臨秋	蘇桐	純純	井田一郎	影片 主題歌	●
	80207	倡門賢母的歌	李臨秋	蘇桐	純純	井田一郎	影片 主題歌	●
	80214	青春怨			愛卿 / 省三		流行歌曲	●
	80213	女性新風景			純純		流行歌曲	目
	80225	蓮英嘆世			愛卿 / 省三		流行歌曲	目
	80226	離君思想			純純		流行小曲	●
	80245	青春夢			純純		流行歌曲	目
	80246	毛斷相褒	陳君玉	陳君玉	愛卿 / 省三		流行歌曲	●

唱片標籤	編號	唱片名稱	作詞	作曲	歌手	編曲	種類	備註
古倫美亞	80250	老青春	林清月	文藝部	青春美	奧山貞吉	流行歌曲	●
	80250	怪紳士	李臨秋	王雲峰	純純	奧山貞吉	影片主題歌	●
	80273	紅鶯之鳴	德音		林氏好	奧山貞吉	流行歌曲	●
	80273	跳舞時代	陳君玉	鄧雨賢	純純	仁木	流行歌曲	●
	80274	月夜愁	周添旺	鄧雨賢	純純	奧山貞吉	流行歌曲	●
	80274	珈琲！珈琲！	德音		青春美	古關	流行歌曲	●
	80275	請聽我唱	吳德貴	高金福	青春美		流行歌曲	●
	80275	琴韻	廖文瀾	鄧雨賢	林氏好		流行歌曲	●
	80276	算命先生	德音		純純／青春美	奧山貞吉	流行歌曲	●
	80276	噯加啦將	德音		純純		流行歌曲	●
	80282	一個紅蛋	李臨秋	鄧雨賢	林氏好	奧山貞吉	影片主題歌	●
	80282	一個紅蛋	李臨秋	鄧雨賢	純純	奧山貞吉	影片主題歌	●
	80283	望春風	李臨秋	鄧雨賢	純純	仁木	流行歌曲	●
	80283	單思調	陳君玉	黃忠恕	青春美	奧山貞吉	流行歌曲	●
	80289	相思懷	若夢	文藝部	純純	夜詩	流行歌曲	●
	80289	紅花淚	吳德貴	文藝部	純純	奧山貞吉	流行歌曲	●
	80290	落花流水			林氏好		流行歌曲	目
	80295	花前夜曲	周添旺	周添旺	純純	奧山貞吉	流行歌曲	●
	80295	青春嘆歌	德音		純純／青春美	奧山貞吉	流行歌曲	●
	80296	甜蜜的家庭			林氏好		流行歌曲	目
	80296	搖籃曲			林氏好		流行歌曲	目
	80297	閒花嘆	李臨秋	鄧雨賢	純純	奧山貞吉	流行歌曲	●
	80297	戀愛的路上	若夢	周添旺	純純	中野	流行歌曲	●
	80298	咱台灣	蔡培火	蔡培火	林氏好		流行歌曲	單
	80298	橋上美人	陳君玉	鄧雨賢	林氏好		流行歌曲	單
	80300	雨夜花	周添旺	鄧雨賢	純純		流行歌曲	●
	80300	不敢叫	李臨秋	王雲峰	張傳明		流行歌曲	●
	80301	送君詞	李臨秋	王雲峰	純純		流行歌曲	●
	80301	落花恨	李臨秋	王雲峰	愛愛		流行歌曲	●
	80306	未來夢	陳君玉	周添旺	愛愛		流行歌曲	●
	80306	都會的早晨	李臨秋	王雲峰	純純		影片主題歌	●
	80307	蓬萊花鼓	陳君玉	高金福	純純		流行歌曲	●
	80307	無醉不歸	李臨秋	王雲峰	張傳明		流行歌曲	●
	80311	自由船	李臨秋	王雲峰	純純		流行歌曲	●

唱片標籤	編號	唱片名稱	作詞	作曲	歌手	編曲	種類	備註
	80311	那著按呢	陳君玉	鄧雨賢	曉鳴		流行歌曲	●
	80312	河邊春夢	周添旺	黎明	靜韻		流行歌曲	●
	80312	青春花鼓	周添旺	鄧雨賢	嬌英		流行歌曲	●
	80313	摘茶花鼓	陳君玉	高金福	純純		流行歌曲	●
	80313	梅前小曲	陳君玉	鄧雨賢	雪蘭		流行歌曲	●
	80314	青春時代	張佳修	蘇桐	嬌英		流行歌曲	●
	80314	戀是妖精	德音	德音	純純		流行歌曲	●
	80319	夜夜愁	周添旺	蘇桐	嬌英／靜韻		流行歌曲	●
	80319	城市之夜	李臨秋	王雲峰	純純		影片主題歌	●
	80320	速度時代			嬌英／靜韻		流行歌曲	目
	80320	望月嘆			愛愛		流行歌曲	目
	80321	薄命花			純純		流行歌曲	目
	80321	凋落花			嬌英		流行歌曲	目
	80325	閨女嘆	陳君玉	文藝部	雪蘭		流行歌曲	●
	80325	人生	李臨秋	王雲峰	純純		影片主題歌	●
	80326	海邊月			嬌英		流行歌曲	目
	80326	漁光曲			曉鳴		流行歌曲	目
古倫美亞	80330	碎心花	周添旺	鄧雨賢	嬌英		流行歌曲	●
	80330	和尚行進曲	陳君玉	鄧雨賢	曉鳴		流行歌曲	●
	80331	不滅的情	周添旺	鄧雨賢	嬌英		流行歌曲	●
	80331	織女怨	吳德貴	高金福	純純		流行歌曲	●
	80332	青春城	周添旺	文藝部	雪蘭		流行歌曲	●
	80332	臨海曲	陳君玉	鄧雨賢	曉鳴		流行歌曲	●
	80333	觀月花鼓	陳君玉	高金福	純純		流行歌曲	●
	80333	異鄉夜月	周添旺	王雲峰	愛愛		流行歌曲	●
	80334	月下思戀	文瀾	鄧雨賢	雪蘭		流行歌曲	●
	80334	對獨枕	李臨秋	鄧雨賢	青春美		流行歌曲	●
	80335	起落月			純純		流行歌曲	目
	80335	戀愛村			靜韻／俊卿		流行歌曲	目
	80338	你害我	李臨秋	鄧雨賢	純純		流行歌曲	●
	80338	我愛你	李臨秋	鄧雨賢	純純		流行歌曲	●
	80339	夜開花			純純		流行歌曲	目
	80339	一身輕			純純		流行歌曲	目
	80340	想要彈像調	陳君玉	鄧雨賢	純純		流行歌曲	●
	80340	月下思君	曾蟬	鄧雨賢	雪蘭		流行歌曲	●
	80341	遊子吟			嬌英		流行歌曲	目

唱片標籤	編號	唱片名稱	作詞	作曲	歌手	編曲	種類	備註
古倫美亞	80341	恨金魔			純純		流行歌曲	目
	80342	幻影		陳清銀	純純		流行歌曲	●
	80342	賣笑淚		陳清銀	靜韻		流行歌曲	●
	80344	深閨怨	李臨秋	王雲峰	純純		流行歌曲	●
	80344	心肝是什麼	陳君玉	蘇桐	純純		流行歌曲	●
	80345	空房私怨			雪蘭		流行歌曲	目
	80345	黃昏嘆			曉鳴		流行歌曲	目
	80346	姊妹心			純純		流行歌曲	目
	80346	風中燭			嬌英 / 曉鳴		流行歌曲	目
	80347	望蝶花			嬌英 / 雪蘭		流行歌曲	目
	80347	寒愁鳥			嬌英		流行歌曲	目
	80348	初戀讀本	德郎	德郎	純純		流行歌曲	●
	80348	孤鳥嘆	李臨秋	鄧雨賢	純純		流行歌曲	●
	80349	空房悲調			青春美		流行歌曲	目
	80349	青春美			青春美		流行歌曲	目
	80350	南國之春	李臨秋	王雲峰	雪蘭		流行歌曲	●
	80350	女給哀歌	陳達枝	鄧雨賢	雪蘭		流行歌曲	●
	80351	雨夜孤怨	文瀾	鄧雨賢	嬌英		流行歌曲	單
	80351	乳母歌	村老	林禮涵	嬌英		流行歌曲	單
	80352	銀河小曲			純純		流行歌曲	目
	80352	悲戀的歌			純純		流行歌曲	目
	80359	鳳陽花鼓			麗韻華		流行歌曲	單
	80359	新蓬萊花鼓	周添旺	文藝部	純純 / 愛愛		流行歌曲	單
	80360	巷仔路	陳達儒	陳秋霖	愛愛		新小曲	●
	80360	白夜賞月	張佳修	鄧雨賢	雪蘭 / 俊卿		流行歌曲	●
	80371	來啦！	周添旺	文藝部	純純 / 吳成家		流行歌曲	單
	80371	嘆環境	李遂初	鄧雨賢	眞眞		流行歌曲	單
	80372	異鄉之月	文藝部	鄧雨賢	嬌英		流行歌曲	●
	80372	新女性	李臨秋	蘇桐	愛愛		影片 主題歌	●
	80380	歸來	李臨秋	王雲峰	愛愛		影片 主題歌	●
	80380	南風謠	陳君玉	鄧雨賢	純純 / 愛愛		流行歌曲	●
	80381	蒼白殘花			純純		流行歌曲	目
	80381	夜半路上			眞眞		流行歌曲	目
	80387	風微微	周添旺	蘇桐	純純		新小曲	●
	80387	夜半的大稻埕	陳君玉	姚讚福	純純		流行歌曲	●
	80388	出水蓮花			純純		流行歌曲	目

唱片標籤	編號	唱片名稱	作詞	作曲	歌手	編曲	種類	備註
古倫美亞	80388	無愁君子			吳成家		影片主題歌	目
	80389	暮江小曲			艷艷		流行歌曲	目
	80389	登山歌			俊卿		流行歌曲	目
	80393	見誚草			愛愛		流行歌曲	目
	80393	月夜思戀			雪蘭		流行歌曲	目
	80394	落花吟			純純		流行歌曲	目
	80394	花粉地獄			嬌英		流行歌曲	目
	80395	秋雨夜別			純純		流行歌曲	目
	80395	玉堂春			雪蘭		流行歌曲	目
	80396	南國情波			愛愛		流行歌曲	目
	80396	愁聲悲韻			純純		流行歌曲	目
	80399	春宵雨			純純		流行歌曲	目
	80399	江上夜月			靜韻		流行歌曲	目
	80400	夜合花	陳君玉	邱再福	愛愛		流行歌曲	●
	80400	愛的幸福	張佳修	周添旺	靜韻		流行歌曲	●
	80401	江邊花			艷艷		流行歌曲	目
	80401	清炎的愛			曉鳴		流行歌曲	目
	80426	江邊花			艷艷			●
	80426	雨夜花	周添旺	鄧雨賢	純純			●
利家黑標	T139	倫伯行進曲			玉梅		流行歌	目
	T140	情春	若夢		梅英		流行歌	●
	T141	八月十五嘆月			梅英／金龍		流行小曲	●
	T142	維新戀愛			冬氣王		流行歌	●
	T161	河畔悲曲			林泰山		流行歌	目
	T161	小情人			梅英／金福		流行歌	目
	T162	望郎早歸			梅英		流行歌	●
	T189	詳細想看覓			梅英		流行歌	目
	T202	夢妹悲聲			玉樹		流行歌	目
	T203	夢妹悲聲			玉樹		流行歌	目
	T230	仰頭看天			玉梅		流行歌	●（客語）
	T230	送情人			玉梅		流行歌	●（客語）
	T239	瓶中花	李臨秋	林綿隆	青春美	奧山貞吉	流行歌	●
	T239	怨嘆薄情女	黃梁夢	王文龍	青春美	角田	流行歌	●
	T263	元宵情曲			青春美		流行歌由	●
	T263	風流陳三			福財		流行歌曲	●

唱片標籤	編號	唱片名稱	作詞	作曲	歌手	編曲	種類	備註
利家黑標	T264	無憂花			玉蘭		流行歌	●
	T264	啼笑因緣			福財		影片主題歌	●
	T344	四季譜			青春美		流行歌	●
	T344	百花香			青春美		流行歌	●
	T354	天涯歌人			青春美		流行歌	目
	T354	回想情史			福財		流行歌	目
	T365	安慰舞曲			青春美		流行歌	目
	T366	生理機關			青春美		流行歌	目
	T366	凱旋詞			財福		流行歌	目
	T379	密林的黃昏			曉鳴		流行歌	●
	T379	摩登佳人			梅英		流行歌	●
	T1007	對花	李臨秋	鄧雨賢	純純／青春美		流行歌	●
	T1007	春宵吟	周添旺	鄧雨賢	雪蘭		流行歌	●
	T1008	春江曲	陳君玉	鄧雨賢	嬌英		流行歌	●
	T1008	三姊妹	陳君玉	鄧雨賢	福財		流行歌	●
	T1015	落霞孤鶩	李臨秋	王雲峰	青春美		影片主題歌	●
	T1015	情春小曲	周添旺	鄧雨賢	雪蘭		流行歌	●
	T1016	望郎榮歸	周添旺	陳運旺	雪蘭		流行歌	●
	T1016	夜裡思君	王湯盤	蘇桐	嬌英		流行歌	●
	T1017	四月薔薇	周添旺	周添旺	雪蘭		流行歌	●
	T1017	稻江夜曲	文瀾	鄧雨賢	嬌英		流行歌	●
	T1018	蝶花夢	張佳修	鄧雨賢	靜韻		流行歌	●
	T1018	青春美呢	吳德貴	邱再福	青春美		流行歌	●
	T1025	紅淚影	李臨秋	王雲峰	青春美		影片主題歌	●
	T1025	天國再緣	韶琅	王文龍	琴伶		流行歌	●
	T1026	工場行進曲			雪蘭／俊卿／鳳英			●
	T1142	昏心鳥	陳君玉	鄧雨賢	琴伶		流行歌	●
	T1142	愁人	文藝部	鄧雨賢	靜韻		流行歌	●
	T1160	黃昏街	周添旺	蘇桐	純純		小曲	單
	T1160	戀或是煩	陳君玉	高金福	曉鳴		流行歌	單
	T1161	滿面春風	周添旺	鄧雨賢	純純／愛愛		流行歌	●
	T1161	不可憂愁	陳君玉	蘇桐	艷艷		流行歌	●
	T1162	上海哀愁	周添旺	周添旺	純純		流行歌	●
	T1162	廈門行進曲	韶琅	周添旺	純純／愛愛		流行歌	●

唱片標籤	編號	唱片名稱	作詞	作曲	歌手	編曲	種類	備註
利家黑標	T1163	五更譜	韶琅	鄧雨賢	純純 / 愛愛 / 艷艷		流行歌	●
	T1163	純情夜曲	周添旺	鄧雨賢	愛愛		流行歌	●
	T1164	晚秋嘆			純純		流行歌	●
	T1164	憶！故鄉			艷艷		流行歌	●
	T1165	河畔宵曲	詩雨	周添旺	純純		流行歌	●
	T1165	安平小調	陳君玉	鄧雨賢	純純 / 愛愛 / 艷艷		流行歌	●
	T1166	孤雁悲月	文藝部	鄧雨賢	愛愛		流行歌	●
	T1166	更深深	周添旺	鄧雨賢	艷艷		流行歌	●
	T1167	江上月影	周添旺	鄧雨賢	純純		流行歌	●
	T1167	姊妹情	陳運枝	周添旺	愛愛		流行歌	●
	T1168	昨日的心	陳君玉	邱再福	純純 / 愛愛		流行歌	●
	T1168	小雨夜戀	陳君玉	鄧雨賢	純純 / 愛愛 / 艷艷		流行歌	●
	T1170	春宵夢	周添旺	周添旺	愛愛		流行歌	●
	T1170	南國花譜	周添旺	鄧雨賢	純純 / 愛愛 / 艷艷		流行歌	●
	T1171	空抱琵琶	陳君玉	鄧雨賢	純純		流行歌	●
	T1171	青春無情	文藝部	姚讚福	艷艷		流行歌	●
	T1172	南海春光	周添旺	鄧雨賢	純純		流行歌	●
	T1172	迎春曲	周添旺	鄧雨賢	愛愛		流行歌	●
	T1173	春春謠	陳君玉	陳清銀	純純 / 愛愛		流行歌	●
	T1173	美麗春	文藝部	詩雨（選曲）	純純 / 愛愛		流行歌	●
勝利	F1001	春風	徐富	王雲峰	王福		流行歌	●
	F1001	路滑滑	顏龍光	張福興（編）	賴氏碧霞		新小曲	●
	F1003	月夜遊賞	林清月	張福興	張福興 / 柯明珠		歌謠調	●
	F1013	黎明	櫪馬	陳清銀	王福		流行歌	●
	F1013	父母勞碌	林清月	陳清銀	賴氏碧霞		勸孝歌	●
	F1025	君薄情	林清月	張福興	陳氏寶貴		流行歌	●
	F1025	忍暢氣	薛祖澤	張福興	吳成家		流行歌	●
	F-1030	酸喃甜	林清月	薛祖澤	賴氏碧霞		新小曲	單
	F-1030	同甘苦	楊松茂	陳清銀	王福 / 陳招治		流行歌	單
	F-1045	重婚	陳達儒	陳清銀	王福		主題歌	單
	F-1045	怨恨	陳達儒	林木水	彩雪		主題歌	單

唱片標籤	編號	唱片名稱	作詞	作曲	歌手	編曲	種類	備註
勝利	F1046	青樓怨	林清月	薛祖澤	蔡彩雪 / 陳氏寶貴		流行歌	●
	F1046	籠床貓	顏龍光	顏爵花	張永吉 / 六玉		小曲	●
	F1050	戀愛的博士	洪昶榮	陳清銀	王福		歌舞曲	目
	F1050	桃花歌	林清月	陳清銀	彩雪		歌舞曲	目
	F1058	半夜調	陳君玉	蘇桐	彩雪		流行歌	目
	F1058	海邊風	趙怪仙	陳秋霖	牽治		小曲	目
	F1059	月下哀怨	欐馬	陳清銀	彩雪		流行歌	目
	F1059	暗暗想	趙怪仙	陳秋霖	牽治		小曲	目
	F1060	清夜懷	顏龍光	薛祖澤	秀鑾		小曲	目
	F1060	黃昏怨	陳達儒	王福	彩雪		流行歌	目
	F1062	月光光	趙怪仙	林水木	秀鑾		流行歌	目
	F1062	美滿花		蘇桐	卞玉		小曲	目
	F1063	採花蜂	吳振烈	玉蘭	秀鑾		流行歌	目
	F1063	十七八	趙怪仙	黃炳霖	牽治		小曲	目
	F1066	思春	陳曉綠	姚讚福	秀鑾			●
	F1066	揀茶歌	顏龍光	薛祖澤	秀鑾			●
	F1070	蝶花恨	曾金泉	姚讚福	王福		流行歌	目
	F1070	琵琶怨	趙怪仙	王文龍	彩雪		流行歌	目
	F1071	女兒經	陳達儒	蘇桐	彩雪		影片主題歌	●
	F1071	快樂	陳達儒	蘇桐	牽治		影片主題歌	●
	F1072	戀愛風	陳君玉	王福	秀鑾		流行歌	●
	F1072	夜來香	陳達儒	陳秋霖	牽治		流行小曲	●
	F1073	我的青春	陳達儒	姚讚福	王福		流行歌	●
	F1073	窗邊小曲	陳達儒	姚讚福	牽治		流行小曲	●
	F1074	柳樹影	陳達儒	陳秋霖	秀鑾		流行小曲	●
	F1074	暗相思	陳達儒	薛祖澤	牽治		梆子小曲	●
	F1075	桃花鄉	陳達儒	王福	王福		流行歌	●
	F1075	白牡丹	陳達儒	陳秋霖	根根		流行小曲	●
	F1076	心酸酸	陳達儒	姚讚福	秀鑾		流行歌	●
	F1076	雙雁影	陳達儒	蘇桐	秀鑾		流行小曲	●
	F1077	送出帆	陳達儒	林禮涵	秀鑾		流行歌	●
	F1077	素心蘭	陳達儒	玉蘭	根根		流行歌	●
	F1078	那無兄	陳達儒	林綿隆	秀鑾		流行歌	目
	F1078	黃昏城	姚讚福	姚讚福	王福		流行歌	目
	F1079	初戀花	陳達儒	蘇桐	秀鑾		流行歌	●

唱片標籤	編號	唱片名稱	作詞	作曲	歌手	編曲	種類	備註
	F1079	南國小調	陳達儒	蘇桐	根根		流行小曲	●
	F1080	悲戀的酒杯	陳達儒	姚讚福	秀鑾		流行歌	●
	F1080	三線路	陳達儒	林綿隆	秀鑾		流行小曲	●
	F1081	心驚驚	陳達儒	林綿隆	秀鑾		流行歌	●
	F1081	春情小調	陳達儒	王福	秀鑾		流行小曲	●
	F1082	新春曲	陳達儒	王福	根根		流行小曲	目
	F1082	永遠的微笑	陳達儒	陳秋霖	根根		流行小曲	目
	F1083	雨中鳥	陳達儒	林綿隆	根根		流行歌	目
	F1083	搭心君	陳達儒	王福	根根		流行小曲	目
	F1085	戀愛快車	陳達儒	王福	王福		流行歌	目
	F1085	紗窗月	陳達儒	姚讚福	罔市		流行小曲	目
	F1086	欲怎樣	陳達儒	王福	秀鑾		流行歌	●
	F1086	日日春	陳達儒	蘇桐	鶯鶯		流行小曲	●
	F1087	悲情夜曲	陳達儒	姚讚福	秀鑾		流行歌	●
	F1087	秋風	陳達儒	陳秋霖	罔市		流行小曲	●
	F1088	春帆	陳達儒	姚讚福	王福		流行歌	●
	F1088	相思樓	陳達儒	姚讚福	罔市		流行小曲	●
	F1089	亂紛紛	陳達儒	王福	罔市		流行歌	目
勝利	F1089	茉莉花	陳達儒	陳水柳	秀鑾		流行小曲	目
	F1090	白芙蓉	陳達儒	陳秋霖	秀鑾			●
	F1090	鴛鴦夢	陳達儒	文藝部	秀鑾			●
	F1092	何日君再來	陳達儒	王福（編）	秀鑾		流行歌	●
	F1092	青春嶺	陳達儒	蘇桐	王福		流行歌	●
	F1093	天清清	陳達儒	姚讚福	王福/秀鑾		流行歌	●
	F1093	黛玉葬花	薛祖澤	王福	罔市		流行歌	●
	F1094	白蓮花					流行小曲	●
	F1094	月夜嘆					流行歌	●
	F1095	蝴蝶對薔薇					流行歌	●
	F1095	新毛毛雨					流行歌	●
		想啥款	陳君玉	蘇桐				陳
		思酒	林清月	周玉當	王福		流行歌	風月報
		戴酒桶	林清月	張福興	陳氏寶貴		流行歌	風月報
		清閒快樂	林清月	王雲峰	張福興/柯明珠		流行歌	風月報
		長相思	林清月	張福興	柯明珠		流行歌	風月報
		女給	廖永清	陳清銀	陳氏寶貴		流行歌	風月報
		無奈何	林清月	張福興	王福		流行歌	風月報

唱片標籤	編號	唱片名稱	作詞	作曲	歌手	編曲	種類	備註
博友樂	F500	一夜差錯	李臨秋	王雲峰	博友樂孃	仁木		●
	F500	四季相思	李臨秋	王雲峰	博友樂孃	良一		●
	F501	籠中鳥	郭博容	邱再福				目
	F501	？思夢						目
	F502	逍遙鄉	陳君玉	周添旺				陳
	F503	人道	李臨秋	邱再福	青春美	仁木	影片主題歌	●
	F503	蝴蝶夢	李臨秋	王雲峰	德音	良一	影片主題歌	●
	F505	野玫瑰	李臨秋	王雲峰	春代	仁木	影片主題歌	●
	F505	漂浪花	李臨秋	王雲峰	青春美	良一	流行歌	●
	F506	有約那無來			春代			●
	F506	彈琵琶			春代			●
	F507	憶郎君	博博	陳運旺	春代			●
	F507	浮萍			春代			●
	F508	一心兩岸	陳君玉	邱再福	青春美			●
	F508	深夜的玫瑰	陳君玉	高金福	青春美			●
	F509	黃昏嘆	李臨秋	王雲峰	青春美	仁木	流行歌	單
	F509	飄風夜花	李臨秋	邱再福	春代	仁木	流行歌	單
	F510	風動石	陳君玉	邱再福	青春美	仁木	流行歌	●
	F510	暗思想	哀雁	再地	春代	阪東	流行歌	●
	T1000	城隍音頭		岳騷	岳漱琴			●
	T1000	跪某音頭		岳騷	岳漱琴			●
	T1001	黃昏約	謝福	葉再地	月娥			●
	85001	熱愛	博博	張福源	紅玉	阪東	流行歌	●
	85001	稻江行進曲	鶴亭	葉再地	紅玉	深海	流行歌	●
	85003	大學皇后	鶴亭	鶴亭	蜜斯台灣	仁木	電影主題歌	●
	85003	孟姜女	鶴亭	鶴亭	碧玉	謝福	新小曲	●
	85004	春怨	博博	王雲峰	紅玉		流行歌	●
	85004	藝術家的希望	博博	王雲峰	紅玉 / 蜜斯台灣	仁木	流行歌	●
	85005	變心	林清月	陳清銀	紅玉	阪東	流行歌	●
	85005	無情的春	礦溪生	陳清銀	蜜斯台灣	阪東	流行歌	●
文聲	1005	農家歌	文藝部	文藝部	江添壽		臺灣新民謠	●
	1005	秋夜懷人	文藝部	文藝部	青春美		敘情悲曲	●
	1006	夜裡思情郎	文藝部	鄧雨賢	江添壽			●

唱片標籤	編號	唱片名稱	作詞	作曲	歌手	編曲	種類	備註
文聲	1008	汝不識我我不識汝	文藝部	鄧雨賢	江添壽			單
	1010	大稻埕行進曲	文藝部	鄧雨賢	江鶴齡		流行歌	●（日語）
	1010	挽茶歌	文藝部	鄧雨賢	青春美		臺灣新民謠	●
	1012	男女排斥歌	文藝部	文藝部	幼緞/雲龍		流行歌	●
	1017	十二步珠淚	文藝部	鄧雨賢	青春美		敘情悲曲	●
	1072	世醒	王滿良	林泰山	雪嬌		流行曲	●
	1072	因為你	王滿良	林泰山	鶴齡/幼緞		流行曲	●
		簷前雨	陳君玉	鄧雨賢				陳
泰平	82001	啼笑姻緣			林氏好		映畫主題歌	●
	82001	姊妹花			青春美		映畫主題歌	●
	82002	月下搖船	守民	文藝部選	林氏好			●
	82002	紗窗內	守民	鄭有忠	林氏好			●
	82003	花前雁影	林鳳翔	林木水	青春美			●
	82003	街頭的流浪	守眞	周玉當	青春美			●
	82003	別時的路			青春美			●
	82004	美麗島	黃得時	朱火生	芬芬			●
	82004	啊小妹啊	陳君玉	高金福	芬芬			●
	82009	春怨	黃金火	施澤民	林氏好		流行歌	●
	82009	織女	守民	張福源	林氏好		民謠	●
	82010	月下愁	趙櫪馬	陳運旺	青春美		流行歌	●
	82010	希望的出航	趙櫪馬	林木水	芬芬	朱進勇	流行歌	●
	82011	四季閨愁	趙櫪馬	陳運旺	青春美		小曲	●
	82011	送君	趙櫪馬	高金福	青春美		小曲	●
	82013	南國的春宵	趙櫪馬	陳清銀	青春美		流行歌	目
	82013	秋夜相思	陳達儒	陳清銀	蓁蓁		流行歌	目
	82014	望歸舟	廖文瀾	林木水	青春美		流行歌	●
	82014	農場的情調	水藝	高金福	青春美		民謠	●
	82015	墓前的花	漂舟	陳運旺	青春美		流行歌	●
	82015	恨不當初	趙櫪馬	林木水	林氏好		流行歌	●
	82018	健康花鼓			青春美/馬王火			●
	82018	青春時			芬芬			●
	82019	哀戀悲曲			青春美			●
	82019	醒心花			青春美			●
	82020	煩悶	張生財	張生財	青春美			●

唱片標籤	編號	唱片名稱	作詞	作曲	歌手	編曲	種類	備註
泰平	82020	月夜孤單	黃石輝	陳清銀	芬芳			●
	T382	台南行進曲			阿息		流行歌	目
	T397	水鄉之夜	趙櫪馬	白一良	芬芬		映片 主題歌	●
	T397	琵琶恨	蔡德音	剛棘	小紅		映片 主題歌	●
	T398	戀慕追想曲	夢翠	夢翠	赫如	撰貞	流行歌	●
	T398	青春行進曲	櫪馬	邱再福	小紅		流行歌	●
	T399	大家來吃酒	櫪馬	快齋	逸客		流行歌	目
	T399	愛的勝利	櫪馬	陳運旺	芬芬		流行歌	目
	T400	小妹妹	曹鶴亭	快齋	掠岸 / 濤音		流行歌	目
	T400	夢愛兒	德音	陳清銀	赫如		流行歌	目
	T404	美哥哥	在東	快齋	小紅 / 逸客		流行歌	●
	T404	憂愁花	徐富	陳清銀	芬芬		流行歌	●
	T405	尖端的世界	睍雲	睍雲	掠岸 / 濤音		流行歌	●
	T405	薄情郎	在東	陳運旺	小紅		流行歌	●
	T407	阿里山姑娘	德音	快齋	赫如		流行歌	目
	T407	老青春	守愚	逸夫	掠岸 / 濤音		流行歌	目
	T408	港邊情女	徐富	陳清銀	芬芬		流行歌	目
	T408	可憐煙花女	曹鶴亭	陳運旺	小紅		流行歌	目
	T409	新台北行進曲	在東	快齋	逸客		流行歌	目
	T409	女給	在東	快齋	芬芬		流行歌	目
	T413	墓前嘆	漂舟	陳運旺	小紅		流行歌	●
	T413	懷鄉	櫪馬	邱再福	逸客		流行歌	●
	T415	放浪的歌	在東	快齋	小紅			●
	T415	獨傷心	遜庵	滿笑	小紅			●
	T416	夢見你	在東	滿笑	餘香 / 赫如			●
	T416	十八青春	徐富	楊樹木	赫如			●
	T428	待情人	櫪馬	快齋	小紅			●
	T428	鴛鴦夢	櫪馬	快齋	芬芳			●
	T433	良心復活			芬芬		映畫 主題歌	目
	T433	施全那			逸客		映畫 主題歌	目
	T434	別處女			小紅		流行歌	目
	T434	心肝快變			掠岸 / 濤音		流行歌	目
	T435	情海濤			掠岸 / 濤音		流行歌	目
	T435	記得舊年送君時			赫如		流行歌	目

唱片標籤	編號	唱片名稱	作詞	作曲	歌手	編曲	種類	備註
泰平	T436	無錢驚弔猴			逸客		流行歌	目
	T436	愛慕悲曲			赫如		流行歌	目
	T437	教學仔先	守愚	快齋	逸客		流行歌	目
	T437	你的話兒			赫如		流行歌	目
	T444	先發部隊	德音	陳清銀	太平歌劇團全員			目
	T450	燒酒若會解心悶	在東	快齋	逸客			●
	T450	可憐的雀鳥	文藝部	文藝部	赫如			●
	T555	慈母溺嬰兒	德音	陳清銀	赫如			目
	T555	春光愁容	德音	陳清銀	赫如			目
		三嘆梅花	陳君玉	高金福				陳
		爲情一路	櫪馬	施澤民				陳
		送出帆	蔡德音					陳
麒麟	T2044	火燒尼姑庵	曹鶴亭	曹鶴亭	幼卿		流行歌	目
	T3030	失戀狂想曲			阿息/阿桂		流行歌	目
	T3031	野和尚			幼卿		流行歌	目
聲朗	5003	五更天	凌霜	西鄉	絹絹		新小曲	●
	5003	哭墓	凌霜	西鄉	絹絹		新小曲	●
		酒杯歌						呂
台華	T500	小帆船						●
	T500	五更嘆	許雲亭	陳秋霖	雪蘭	大村能章		●
新高		士農工商			阿葉			呂
日東	2001	黃昏約			月娥			●日東翻版
	2002	人道	李臨秋	邱再福	青春美			●日東翻版
	2002	籠中鳥	郭博容	邱再福				●日東翻版
	WS2501	新娘的感情	陳君玉	鄧雨賢	青春美			●
	WS2501	琵琶春怨	陳君玉	陳秋霖	青春美		影片主題歌	●
	WS2502	一剪梅	陳達儒	陳秋霖	青春美			●
	WS2502	日暮山歌	陳君玉	周玉當	青春美			●
	WS2504	隔壁兒	陳君玉	蘇桐	青春美			●
	WS2504	鏡中人	陳達儒	陳秋霖	青春美			●
	WS2505	殘春	陳達儒	姚讚福	青春美	近藤十九二		●
	WS2505	水蓮花	陳柏盛	陳秋霖	永麗玉	文藝部		●
	WS2512	農村曲	陳達儒	蘇桐	青春美	文藝部		●

唱片標籤	編號	唱片名稱	作詞	作曲	歌手	編曲	種類	備註
日東	WS2512	望鄉調	謝如李	陳水柳	秀鑾			●
	N603	逍遙鄉	陳君玉	周添旺	青春美 / 春代 / 德音			●
	N604	漁光曲	文藝部	文藝部	如意		影片 主題歌	●
	N604	瞑深深	櫪馬	陳秋霖	黃氏鳳			●
	A101	四季紅	李臨秋	鄧雨賢	純純 / 艷艷			●
	A101	不願煞	李臨秋	姚讚福	純純			●
	A102	送君曲	李臨秋	姚讚福	純純	松本健		●
	A102	慰問袋	李臨秋	鄧雨賢	純純	松本健		●
	A103	月給日	李臨秋	姚讚福	純純 / 黎明			單
	A103	賣花娘	陳君玉	尤生發	純純			單
	A104	廣東夜曲	遊吟	鄧雨賢	純純			●
	A104	深夜恨	李臨秋	陳水柳	鈴鈴			●
	A105	處女花	李臨秋	鄧雨賢	艷艷	南春樹		●
	A105	姊妹愛	遊吟	姚讚福	純純 / 鈴鈴	阪東政一		●
		田家樂	黃得時	林綿隆				陳
奧稽	F3113	都會夜曲	周添旺	王文龍	麗鴦			●
	F3113	過去夢	周添旺	王文龍	麗鴦			●
	F3126	酒場行進曲	周添旺	王文龍	麗鴦			●
	F3126	微笑青春	周添旺	王文龍	麗鴦			●
	F3187	憶戀不捨	文藝部	文藝部	彩雪嬢			●
	F3187	夜雨	文藝部	文藝部	花錦上			●
	F3310	誤認婿	文藝部	文藝部	幼緞			●
	F3310	愛與死	文藝部	文藝部	幼緞			●
	T3176	待月	王文龍	文藝部	密司奧稽			●
	T3176	空中鳥	文藝部	文藝部	彩雪 / 音人			●
鶴標	ST1001	愛玉自嘆			玉雲			●
	s 特 312	柴茱歌			名鶴			●
	s 特 316	彩樓配			好味			●
	s 特 334	喜成雙			秋蟾			●
	s 特 334	嘆恩愛			秋蟾			●
臺華	T500	五更嘆	許雲亭	陳秋霖	雪蘭			●
	T500	小船帆						●
	K2000	情花譜	吳德貴	玉蘭				單
	K2000	月月紅	陳君玉	蘇桐				單
		黎明山歌	陳君玉	姚讚福				陳
明星	8014	離別情感						●

唱片標籤	編號	唱片名稱	作詞	作曲	歌手	編曲	種類	備註
三榮	2005	神女	李臨秋	雪蘭	雪蘭		影片主題歌	●
	2005	笑兮咱相好	吳德貴	雪蘭	雪蘭			●
	2008	流浪						●
	2008	黑茉莉						●
	3068	寄君曲			秀冬			●
東亞	6001	你真無情	陳達儒	陳秋霖	麗玉			●
	6001	夜半的酒場	陳達儒	陳秋霖	鳳卿			●
		可憐的青春	陳達儒	陳秋霖				陳
		戀愛列車	陳君玉	陳秋霖				陳
		滿山春色	陳達儒	陳秋霖				陳
		終身恨	陳君玉	陳秋霖				陳
帝蓄	特30006	阮不知啦	陳達儒	吳成家	月鈴			單
	特30006	心忙忙	陳達儒	吳成家	月鶯			單
	特30007	憂國花	陳達儒	八十島	月鶯			●
	特30007	東亞行進曲	陳達儒	陳秋霖/八十島	吳成家/月鶯/月鈴			●
	特30009	南京夜曲	陳達儒	郭玉蘭	月鶯			●
	特30009	港邊惜別	陳達儒	八十島	吳成家/月鶯/月鈴			●
		心慒慒	陳達儒	吳成家				陳
		甚麼號做愛	陳達儒	吳成家				陳

原住民篇參考資料

一、中、日文
古籍文獻

1. 宋・李昉（編），《太平御覽》，臺北：新興書局，1959 年重刊。

2. 明・陳第（1604），《東番記》，收入沈有容《閩海贈言》，《臺灣文獻叢刊》第五十六種，臺北：臺灣銀行經濟研究室，1959 年重刊。

3. 清・郁永河（康熙年間），《裨海紀遊》，《臺灣文獻叢刊》第四十四種，臺北：臺灣銀行經濟研究室，1959 年重刊。

4. 清・周鍾瑄（1717），《諸羅縣志》，《臺灣文獻叢刊》第一百四十一種，臺北：臺灣銀行經濟研究室，1962 年重刊。

5. 清・陳文達（1720），《鳳山縣志》，《臺灣文獻叢刊》第一百二十四種，臺北：臺灣銀行經濟研究室，1961 年重刊。

6. 清・黃叔璥（1724 年成書，1736 年刊印），《臺海使槎錄》，《臺灣文獻叢刊》第四種，臺北：臺灣銀行經濟研究室，1957 年重刊。

7. 清・六十七、范咸（1745），《重修臺灣府志》，《臺灣文獻叢刊》第一百〇五種，臺北：臺灣銀行經濟研究室，1961 年重刊。

8. 清・六十七（1747），《使署閒情》，《臺灣文獻叢刊》第一百二十二種，臺北：臺灣銀行經濟研究室，1961 年重刊。

9. 清・六十七（1747），《番社采風圖考》，《臺灣文獻叢刊》第九十種，臺北：臺灣銀行經濟研究室，1961 年重刊。

10. 清・周璽（1835），《彰化縣志》，《臺灣文獻叢刊》第一百五十六種，臺北：臺灣銀行經濟研究室，1962 年重刊。

11. 清・吳子光（1883 年序），《臺灣紀事》，《臺灣文獻叢刊》第三十六種，臺北：臺灣銀行經濟研究室，1959 年重刊。

12. 清・唐贊袞（1891），《臺陽見聞錄》，《臺灣文獻叢刊》第三十種，臺北：臺灣銀行經濟研究室，1996、1999 年南投：臺灣省文獻委員會重刊。

13. 清・胡傳（1894），《臺東州采訪修志冊》，黃成助發行，《中國方志叢書・臺灣地區・第三十四號》，臺北：成文，1983 年重刊。

專書專文

14. 丁立偉、詹嫦慧、孫大川（2004），《活力教會：天主教在台灣原住民世界的過去現在未來》，臺北：光啟文化。

15. 小川尚義、淺井惠倫（1935），《原語による台湾高砂族伝説集》，臺北帝國大學言語學研究室編，東京：刀江書院。

16. 小泉文夫（1976），《世界の民族音楽探訪：イントからヨーロッハへ》，東京：实業之日本社。

17. 小泉文夫（1977），《音楽の根源にあるもの》，東京：青土社。

18. 小泉文夫（1978），《エスキモーの歌：民族音楽紀行》，東京：青土社。

19. 小泉文夫（1983），《呼吸する民族音楽》，東京：青土社。

20. 小泉文夫（1984），《フィールドワーク：人はなぜ歌をうたうか》，東京：冬樹社。

21. 山海文化雜誌社編輯（1995），《卑南巡禮特刊：由獵祭出發》，臺北：順益臺灣原住民博物館。

22. 天主教臺灣地區主教團禮儀委員會聖樂組編（2014），《延續前人的足跡》，臺北：天主教臺灣地區主教團。

23. 少妮瑤・久分勒分（Sauniau）（2000），《排灣族雙管口笛雙管鼻笛風華——延綿 lalingedan 之情思》，屏東：屏東縣政府文化局。

24. 巴奈・母路（2004），《靈路上的音樂：阿美族里漏社祭師歲時祭儀音樂》，花蓮：原音基金會。

25. 方豪（1969），〈明清之際浙江人與臺灣之關係〉、〈「裨海紀遊」撰人郁永河〉、〈「裨海紀遊」版本之研究〉、〈日人對於「裨海紀遊」的研究與重視〉、〈校勘「裨海紀遊」的旨趣和方法〉、〈「臺海使槎錄」與「裨海紀遊」〉，《方豪六十自訂稿》，臺北：學生書局。

26. 王嵩山（2001），《台灣原住民的社會與文化》，臺北：聯經。

27. 王嵩山（2004），《鄒族》，臺北：三民書局。

28. 王嵩山、汪明輝、浦忠成（2001），《鄒族史（政治史篇、宗教與社會史篇、教育文化篇）》，南投：臺灣省文獻委員會。

29. 王錦雀（2005），《日治時期——台灣公民教育與公民特性》，臺北：五南。

30. 王櫻芬（2008），《聽見殖民地：黑澤隆朝與戰時臺灣音樂調查（1943）》，臺北：國立臺灣大學出版中心。

31. 古野清人著，葉婉奇譯（2000），《台灣原住民的祭儀生活》，臺北：原民文化。

32. 史惟亮（1967），《論民歌》，臺北：幼獅。

33. 平野健次（1982），〈田邊尚雄〉，《音樂大事典》第三卷，東京：平凡社，1432。

34. 田哲益（2002），《臺灣原住民歌謠與舞蹈》，臺北：武陵，298-299。

35. 田邊尚雄（1923a），《台灣及琉球の音樂ニ就テ》，東京：啓明會。

36. 田邊尚雄（1923b），《第一音樂紀行》，東京：文化生活研究會。

37. 田邊尚雄（1968），《南洋・台湾・沖縄音樂紀行》，東京：音樂之友社。

38. 田邊尚雄（1981），《田邊尚雄自敍傳》，東京：邦樂社。

39. 田邊尚雄（1982），《續田邊尚雄自敍傳》，東京：邦樂社。

40. 田邊尚雄著，李毓芳、劉麟玉、王櫻芬譯（2018），《百年踅音：田邊尚雄臺廈音樂踏查記（隨書附音樂光碟）》，臺北：國立臺灣大學出版中心。

41. 伍牧（譯）（1966），《樂器的故事》，高雄：拾穗月刊社。

42. 江冠明編著（1999），《台東縣現代後山創作歌謠踏勘》，臺東：臺東縣立文化中心。

43. 佐藤文一（1942），《臺灣原住種族的原始藝術研究》，臺北：南天，1988 年。

44. 余光弘（2004），《雅美族》，臺北：三民書局。

45. 余瑞明編（1997），《台灣原住民曹族——卡那卡那富專輯》，高雄：三民鄉公所。

46. 吳榮順（1999），《台灣原住民音樂之美》，臺北：漢光。

47. 吳榮順、曾毓芬（2008），《台灣原住民族撒奇萊雅族樂舞教材》，屏東：行政院原住民族委員會文化園區管理局。

48. 吳榮順、顏美娟（1999），《高雄縣境內六大族群傳統歌謠叢書三：平埔族民歌》，高雄：高雄縣立文化中心。

49. 呂炳川（1979），《呂炳川音樂論述集》，臺北：時報。

50. 呂炳川（1982），《臺灣土著族音樂》，臺北：百科文化。

51. 呂鈺秀（2003, 2021），《臺灣音樂史》，臺北：五南。

52. 呂鈺秀（2009），《音樂學探索——臺灣音樂研究的新面向》，臺北：五南。

53. 呂鈺秀、郭健平（2007），《蘭嶼音樂夜宴：達悟族的拍手歌會》，臺北：南天。

54. 宋美花（2008），《Fangcalay Radiw 阿美聖詩》，花蓮：臺灣基督長老教會阿美中會聖詩委員會。

55. 李壬癸、土田滋編著（2001），《巴宰語辭典》，臺北：中央研究院語言學研究所籌備處。

56. 李壬癸、土田滋編著（2002），《巴宰族傳說歌謠集》，臺北：中央研究院語言學研究所籌備處。

57. 李天民（1994），《臺灣山胞原住民舞蹈集成——泰雅族、賽夏族、魯凱族》，南投：臺灣省原住民行政局。

58. 李天民、余國芳（2005），《臺灣舞蹈史》，臺北：大卷文化。

59. 李台元（2016），《台灣原住民族語言的書面化歷程》，臺北：政大出版社。

60. 李立泉、程其恆編（1952），《反共抗俄歌曲一百首》，臺北：臺灣省新聞處。

61. 李亦園（1982），《台灣土著民族的社會與文化》，臺北：聯經。

62. 李振邦（2002），《教會音樂》，臺北：世界文化。

63. 李筱峰、劉峰松（1994），《台灣歷史閱覽》，臺北：自立晚報文化。

64. 杜正勝（1998），《景印解說番社采風圖》，臺北：中央研究院歷史語言研究所。

65. 阮昌銳等（1999），《文面・馘首・泰雅文化》，臺北：國立臺灣博物館。

66. 卓甫見（2003），《陳泗治作品研究》，臺北：大陸書店。

67. 周明傑（2017），《眞男人的世界 paljailjay 勇士舞》，新北：原住民族委員會原住民族文化發展中心。

68. 周明傑（2019），《斜坡上的 AM 林班》（附 CD），屏東：屏東縣政府。

69. 明立國（1997），《台灣原住民族的祭禮》，臺北：臺原。

70. 明立國（1999），《奇美之歌——阿美族奇美社的音樂舞蹈文化》，臺東：交通部觀光局東部海岸風景特定區管理處。

71. 明立國（2002），《呂炳川：和絃外的獨白》，宜蘭：國立傳統藝術中心。

72. 林明福、吳榮順、李佳芸（2014），《泰雅史詩聲聲不息：林明福的口述傳統與口唱史詩》，桃園：桃園縣政府文化局。

73. 林信來（1979），《台灣阿美族民謠研究》，臺東：作者自刊。

74. 林信來（1983），《台灣阿美族民謠謠詞研究》，臺東：作者自刊。

75. 林信來（1985），《台灣卑南族及其民謠曲調研究》，臺東：作者自刊。

76. 林淑慧（2004），《臺灣文化采風——黃叔璥及其《臺海使槎錄》研究》，臺北：萬卷樓。

77. 林清財（2000），《歌謠、聚落與族群：論臺灣西拉雅族歌謠》，臺北：東大圖書。

78. 林道生（2000），《花蓮原住民音樂 II：阿美族篇》，花蓮：花蓮縣立文化中心。

79. 邱瑗（2002），《李泰祥——美麗的錯誤》，趙琴主編，臺北：時報。

80. 胡台麗（2003），《文化展演與台灣原住民》，臺北：聯經。

81. 胡台麗、錢善華、賴朝財（2001），《排灣族的鼻笛與口笛》，臺北：傳統藝術中心籌備處。

82. 胡家瑜、崔依蘭主編（1998），《臺大人類學系伊能藏品研究》，臺北：國立臺灣大學出版中心。

83. 音樂之友社編（1965），《音樂年鑑》，日本：音樂之友社，76。

84. 原英子原著，黃宣衛主編，黃淑芬、江惠英、林青妹編譯（2005），《台灣阿美族的宗教世界》，臺北：中央研究院民族學研究所。

85. 孫大川（2007），《BaLiwakes 跨時代傳唱的部落音符：卑南族音樂靈魂～陸森寶》，宜蘭：國立傳統藝術中心。

86. 孫大川（2010），《山海世界：台灣原住民心靈世界的摹寫》，臺北：聯合文學。

87. 徐玫玲主編（2019），《許石百歲冥誕紀念專刊》，宜蘭：國立傳統藝術中心。

88. 徐瀛洲（1984），《蘭嶼之美》，臺北：行政院文化建設委員會。

89. 浦忠成（1992），《台灣鄒族之風土神話》，臺北：臺原。

90. 浦忠勇（1993），《台灣鄒族民間歌謠》，臺中：臺中縣立文化中心。

91. 涂麗娟（1998），《不散的檳榔花香：與下檳榔社區的卑南文化共舞》，臺北：行政院文化建設委員會。

92. 高厚永（1986），《民族樂器概論》，臺北：丹青。

93. 張己任（2005），《江文也——荊棘中的孤挺花》，趙琴主編，臺北：時報。

94. 曹本冶主編（2010），《儀式音聲研究的理論與實踐》，上海：上海音樂學院。

95. 淺井・小川未整理資料の分類・整理・研究プロジェクト（代表＝土田滋）（2005），《小川尚義 淺井惠倫台湾資料研究》，東京：東京外國語大學アジア・アフリカ言語文化研究所。

96. 許功明、柯惠譯（1994），《排灣族古樓村的祭儀與文化》，臺北：稻鄉。

97. 許常惠（1979，1987），《追尋民族音樂的根》，臺北：時報；臺北：樂韻。

98. 許常惠（1987），《民族音樂學論述稿（一）》，臺北：樂韻。

99. 許常惠（1991，1992），《臺灣音樂史初稿》，臺北：全音。

100. 許常惠（1992），《民族音樂論述稿（三）》，臺北：樂韻。

101. 許常惠主編（1989），《台中縣音樂發展史——田野調查總報告書》，臺中：臺中縣立文化中心。

102. 許常惠採編（1978），《臺灣山地民謠・原始音樂第一集》、《臺灣山地民謠・原始音樂第二集》，臺北：臺灣省山地建設學會。

103. 陳光榮、林豪勳（1994），《卑南族神話故事集錦》，臺東：臺東縣立文化中心。

104. 陳奇祿、李亦園、唐美君、李方桂（1958，1996），《日月潭邵族調查報告》，臺北：南天。

105. 陳炎正（1979），《岸裡社史料集成》，臺中：豐原一週雜誌社。

106. 陳俊斌（2013），《臺灣原住民音樂的後現代聆聽——媒體文化、詩學／政治學、文化意義》，臺北：國立臺北藝術大學。

107. 陳俊斌（2020），《前進國家音樂廳！臺九線音樂故事》，臺北：遠流。

108. 陳美玲（1999），《排灣之歌》（附 CD），屏東：屏東縣立文化中心。

109. 陳郁秀主編（1996），《音樂台灣》，臺北：時報。

110. 陳郁秀主編（1997），《音樂台灣一百年論文集》，臺北：白鷺鷥文教基金會。

111. 陳運棟、張瑞恭（1994），《賽夏史話——矮靈祭》，桃園：華夏書坊。

112. 傑姆・克羅格（James H. Kroeger, MM）（2013），劉德松譯，《梵二開啓的旅程》，臺北：光啓文化事業。

113. 曾毓芬（2011），《賽德克族與太魯閣族的歌樂即興系統研究》，臺北：南天。

114. 曾毓芬（2020），《布農族人的歌・樂・與生命：一部建立於音樂普查基礎之上的布農族音樂行爲分析與文化詮釋》，臺北：南天。

115. 朝倉利光、土田滋編（1988），《環シナ海・日本海諸民族の音声・映像資料の再生・解析》，北海道：北海道大學應用電氣研究所。

116. 黃宣衛、羅素玫（2001），《臺東縣史——阿美族篇》，臺東：臺東縣政府。

117. 黃貴潮（1994），《豐年祭之旅》，臺東：觀光局東海岸。

118. 黃貴潮（1998a），《阿美族傳統文化》，臺東：觀光局東海岸。

119. 黃貴潮（1998b），《阿美族兒歌之旅》，臺東：觀光局東海岸。

120. 黃貴潮（2000），《遲我十年——Lifok 生活日記》，臺北：中華民國臺灣原住民族文化發展協會（山海文化雜誌社）。

121. 黃貴潮原著，黃宣衛編譯（1989），《宜灣阿美族三個儀式的記錄》，《中央研究院民族學研究所專刊》丙種之二，臺北：中央研究院民族學研究所。

122. 黃榮泉、林明福等（1998），《泰雅族語文化教材》，臺北：國立臺灣師範大學成人教育研究中心。

123. 黑澤隆朝（1973），《台湾高砂族の音楽》，東京：雄山閣。王櫻芬、劉麟玉、許夏珮譯（2019），《臺灣高砂族之音樂》，臺北：南天。

124. 楊士範（2009），《聽見「那魯灣」》，臺北：唐山出版社。

125. 楊龢之（2004），《遇見三百年前的臺灣——裨海紀遊》，臺北：圓神。

126. 董森永（1997），《雅美族漁人部落歲時祭儀》，南投：臺灣省文獻委員會。

127. 董瑪女（1995），《芋頭的禮讚》，臺北：稻香。

128. 臧振華（發行人）、盧梅芬（總編輯）（2003），《回憶父親的歌——陳實、高一生與陸森寶的音樂故事》，臺東：國立臺灣史前文化博物館。

129. 臺灣省政府民政廳（1954），《臺灣省山地行政法規輯要》，臺北：臺灣省政府民政廳。

130. 臺灣音樂館（2018-2021），《臺灣音樂年鑑》，臺北：國立傳統藝術中心。

131. 臺灣基督長老教會阿美中會聖詩委員會（1966），《Fangcalay》（聖詩），花蓮：阿美中會教育部。

132. 臺灣總督府臨時臺灣舊慣調查會著，中央研究院民族學研究所編譯，《番族慣習調查報告書·泰雅族》第一卷，1996；《番族慣習調查報告書·阿美族卑南族》第二卷，2000；《番族慣習調查報告書·賽夏族》第三卷，1998；《番族慣習調查報告書·鄒族》第四卷，2001；《番族慣習調查報告書·排灣族》第五卷，2003；臺北：中央研究院民族學研究所。

133. 臺灣總督府臨時臺灣舊慣調查會編著（1913-1921），《蕃族調查報告書·阿眉族卑南族》、《蕃族調查報告書·阿眉族》、《蕃族調查報告書·武崙族》、《蕃族調查報告書·紗績族》、《蕃族調查報告書·大么族前篇》、《蕃族調查報告書·大么族後篇》、《蕃族調查報告書·排灣族獅設族》、《蕃族調查報告書·曹族》，臺北：臨時臺灣舊慣調查會第一部。

134. 趙一舟（2000），《我們的彌撒》，臺北：天主教牧靈中心—見證月刊社。

135. 趙一舟（2000），《彌撒的詠唱》，臺南：聞道。

136. 趙中偉、梁潔芬、黃懿縈合編（2020），《臺灣天主教研究卷一：誕生、成長與發展》，臺北：光啟文化。

137. 趙中偉、梁潔芬、黃懿縈合編（2020），《臺灣天主教研究卷二：挑戰與展望》，臺北：光啟文化。

138. 潘大和（1998），《平埔巴宰族滄桑史：臺灣開拓史上的功臣》，臺北：南天。

139. 潘皇龍（1999），《讓我們來欣賞現代音樂》，臺北：樂韻。

140. 蔡麗華（1985），《蘭嶼雅美族舞蹈之研究》，臺北：影清。

141. 衛惠林（1981），《埔里巴宰七社志》，臺北：中央研究院民族學研究所。

142. 衛惠林、劉斌雄（1962），《蘭嶼雅美族的社會組織》，臺北：中央研究院民族學研究所。

143. 鄧相揚（1999），《邵族華采》，南投：南投縣風景區管理所。

144. 鄭永金（發行）（2002），《泰雅人的生活型態探源：一個現身說法》，新竹：新竹縣文化局。

145. 鄭恆隆、郭麗娟（2002），《台灣歌謠臉譜》，臺北：玉山社。

146. 鄭政誠（2008），《認識他者的天空：日治時期臺灣原住民的觀光行旅》，新北：博揚文化事業。

147. 橋口正（1941），《式日唱歌》，臺北：神保商店，68-69。

148. 盧正君（1997），《魯凱族歌謠採擷》，屏東：屏東縣立文化中心。

149. 蕭瓊瑞（1999），《島民、風俗、畫——十八世紀臺灣原住民生活圖像》，臺北：東大圖書。

150. 賴永祥（1990），《教會史話》（一），臺南：人光。

151. 賴靈恩（2006），〈邵族杵音與歌謠複音現象之關係——以lus'an祭儀為例〉，《臺灣音樂研究》，2，101-118。

152. 駱維仁、駱維道（2016），《駱先春牧師紀念文集》，花蓮：玉山神學院。

153. 駱維道（2002），《教我頌讚：追求適況的教會音樂》，臺南：臺南神學院。

154. 駱維道（2019），〈台灣基督長老教會150年聖詩發展之簡史〉（即將出版於鄭仰恩主編之《台灣基督長老教會150年史》，確實書名未定）。

155. 戴錦花（1997），《排灣族傳統歌謠精華》，屏東：屏東縣立文化中心。

156. 謝世忠（1994），《山胞觀光：當代山地文化展現的人類學詮釋》，臺北：自立晚報。

157. 簡史朗（1995），〈杵音響迎邵年〉，《南投縣鄉土大系叢書六・住民篇》，130-131。

158. 蘇育代（1997），《許常惠年譜》，彰化：彰化縣立文化中心。

159. 鐘鳴旦（Nicolas Standaert）著，陳寬薇譯（1993），《本地化：談福音與文化》，臺北：光啓文化。

期刊論文

160. 一條眞一郎（1936.2），〈臺灣樂壇的廿五年〉，《臺灣時報》，128-131。

161. 少妮瑤・久分勒分（1999），〈排灣族樂器〉，《屏東藝文──文化生活》，14，3/2，屏東縣立文化中心。

162. 巴奈・母路（1995），〈里漏社的 Cikawasay〉，《臺灣的聲音──臺灣有聲資料庫》，2-3，65-71。

163. 巴蘇亞・博伊哲努（浦忠成）（2006），〈烏雍・雅達烏有阿那／高一生的生命與音樂〉，《樂覽》，88，26-33。

164. 王幼華（2003），〈清代臺灣平埔族歌謠書寫研究〉，《興大人文學報》，33（上），213-259。

165. 史惟亮（1968），〈臺灣山地民歌調查研究報告〉，《藝術學報》，3，88-110。

166. 石磊（1976），〈馬蘭阿美族宗教信仰的變遷〉，《中央研究院民族學研究所集刊》，41，97-126。

167. 任先民（1957），〈記排灣族的一位雕刻師〉，《民族學研究所集刊》，4，109-122。

168. 任將達總編輯（1995），〈Fancilay 'Saaniwan 美麗的宜灣〉，《台灣的聲音──台灣有聲資料庫》，2-3。

169. 伊能嘉矩（1902），〈臺灣平埔族中的祭祖儀式〉，《東京人類學會雜誌》，190，129-135。

170. 伊能嘉矩（1908），〈台湾ピイポオ番の一支族パゼッへ（PAZZEHE）の舊俗及び思想の一斑〉，《東京人類學雜誌》，24，272、273。

171. 江明清（2000），〈談泰雅族物質文化中的口簧琴〉，《宜蘭文獻雜誌》，44，154-172。

172. 竹中重雄（1933），〈台灣蕃族樂器考〉（一），《臺灣時報》，5，16-23。

173. 竹中重雄（1933），〈台灣蕃族樂器考〉（二），《臺灣時報》，6，1-5。

174. 竹中重雄（1933），〈台灣蕃族樂器考〉（三），《臺灣時報》，7，15-22。

175. 佐藤文一（1934），〈大社庄の歌〉，《南方土俗》，3，114-126。

176. 佚名（1906），〈南庄番のキラケル〉，《臺灣慣習記事》，6（1）：69-70。

177. 吳榮順（2000），〈平埔族音樂〉，《山海文化雙月刊》，21/22，16-30。

178. 呂炳川（1974），〈台灣土著族之樂器〉，《東海大學民族音樂學報》，1，85-203。

179. 呂鈺秀（2004），〈北里鬧歷史錄音資料簡介〉，《國立傳統藝術中心民族音樂研究所研究通訊》，1，14-15。

180. 呂鈺秀（2005），〈達悟人音樂概念中的文化折射〉，《中央音樂學院學報》，99，23-28。

181. 呂鈺秀（2006），〈達悟歌會中的音樂行爲探討〉，《中央音樂學院學報》，102，38-42。

182. 呂鈺秀（2007），〈達悟落成慶禮中 anood 的音樂現象及其社會脈絡〉，《民俗曲藝》，156，11-29。

183. 呂鈺秀（2009），〈賽夏音樂中的時間疊置與延展〉，《民俗曲藝》，166，125-140。

184. 呂鈺秀（2016），〈達邦社戰祭歌謠作爲口傳音樂文化遺產的研究〉，《民俗曲藝》，192，167-197。

185. 呂鈺秀、孫俊彥（2008），〈北里鬧與淺井惠倫的達悟及馬蘭阿美錄音聲響研究〉，《臺灣音樂研究》，6，1-30。

186. 呂鈺秀、翁志文（2008），〈馬蘭阿美音樂中的「非平均律化」現象〉，《關渡音樂學刊》，8，133-144。

187. 李壬癸、吳榮順（2003），〈日月潭邵族的非祭儀性歌謠〉，《國立臺灣大學考古人類學刊》，60，115-162。

188. 李壬癸、林清財（1990），〈巴則海族祭祖歌曲及其他歌謠〉，《中央研究院民族學研究所資料彙編》，3，1-16。

189. 李卉（1956），〈台灣及東南亞各地土著民族的口琴比較研究〉，《中央研究院民族學研究所集刊》，1，85-140。

190. 李亦園（1955），〈臺灣平埔族的祖靈祭〉，《中國民族學報》，1，125-137。

191. 李哲洋（1976），〈漫談黑澤隆朝與臺灣山胞的音樂〉，《全音音樂文摘月刊》，5，90-98。

192. 周明傑（2004），〈蔡美雲歌曲呈現出的社會意涵〉，《原住民教育季刊》，36，65-92。

193. 周朝結（Siaman Saliway）（2000），〈雅美族歌謠〉，《山海文化雙月刊》，23/24，20-47。

194. 林子晴、胡正恆（2005），〈從節奏、旋律與曲式來看雅美民族婦女舞蹈音樂 Ganam 與男子打小米舞 Mivaci〉，《中央研究院民族學研究所資料彙編》，19，39-148。

195. 林含章（2005），〈解讀台灣歌謠的密碼——「拿俄米」？「月夜愁」？「情人再見」？「別離曲」？探討歌謠的流變（下）〉，《樂覽》，76，24-30。

196. 林和（Lenharr, Josef）（1967），〈台灣土著民族的樂器〉，《中央研究院民族學研究所集刊》，23，119-124。

197. 林清財（1987），〈吉貝耍「牽曲」的手抄本〉，《臺灣風物》，37（2），113-132。

198. 林清財（1995），〈從歌謠看西拉雅的聚落與族群〉，《平埔研究論文集》，潘英海、詹素娟編，臺北：中央研究院臺灣史籌備處，475-498。

199. 林清財（1998），〈西拉雅族歌謠分佈與族群遷徙〉，《平埔族群的區域研究論文集》，劉益昌、潘英海編，臺北：臺灣省文獻委員會，203-267。

200. 林慶元（1997），〈「南征紀程」、「臺海使槎錄」及其他——關於首任巡臺御史黃叔璥的幾個問題〉，《亞洲研究》，23，62-74。

201. 林衡立（1956），〈賽夏族矮靈祭歌詞〉，《中央研究院民族學研究所集刊》，2，31-107。

202. 林衡立（1960），〈雅美族工作房落成禮〉，《中央研究院民族學研究所集刊》，9，109-138。

203. 武石佳久（1976），〈黑澤隆朝——人と業績〉，《藝文かづの》，2，23-38。

204. 武石佳久（1991），〈黑澤隆朝——自分史と年譜（その一）〉，《藝文かづの》，17，14-19。

205. 武石佳久（1992），〈黑澤隆朝——自分史と年譜（その二）〉，《藝文かづの》，18，17-24。

206. 侯立朝（1967），〈柳小茵〈製樂小集七歲了！〉〉之後附文，《現代》，14，23。

207. 柳小茵（1966），〈音樂界一股逆流！一股逆流！〉，《現代》，2，10-11。

208. 柳小茵（1966），〈清冰和苦水〉，《現代》，6，17-20。

209. 柳小茵（1966），〈談談音樂欣賞並介紹「五人樂集」第二次發表會〉，《現代》，2，15-17。

210. 胡台麗（1995），〈賽夏族矮人祭歌舞祭儀的「疊影」現象〉，《中央研究院民族學研究所集刊》，79，1-61。

211. 胡台麗、年秀玲（1996），〈排灣族鼻笛、口笛現況調查〉，《中央研究院民族學研究所資料彙編》，11，1-79。

212. 胡台麗、謝俊逢（1993），〈五峰賽夏族矮人祭歌的詞與譜〉，《中央研究院民族學研究所資料彙編》，8，1-77。

213. 范揚坤（1994），〈「民歌採集運動」中的原住民諸族音樂調查〉，《台灣的聲音——台灣有聲資料庫》，1-2，38-48。

214. 凌曼立（1961），〈臺灣阿美族的樂器〉，《中央研究院民族學研究所集刊》，11，185-215。

215. 孫秀女、孫瑞納（1999），〈卑南尋根——卑南族的 Misahor〉，《原住民文化與教育通訊》，4，37-40。

216. 孫俊彥（2008），〈馬蘭阿美族口簧琴與弓琴之比較研究〉，《臺灣音樂研究》，7，33-56。

217. 孫俊彥（2009），〈「臺灣民族音樂調查團」（1943）在馬蘭阿美調查成果之考證與再研究〉，《臺灣音樂研究》，8，31-59。

218. 孫俊彥（2009），〈馬蘭阿美族口簧琴與弓琴之比較研究勘誤表〉，《臺灣音樂研究》，8，155-155。

219. 孫俊彥（2011），〈歌謠中的部落、歷史與生活：以三首馬蘭阿美族的現代歌謠爲例〉，《民俗曲藝》，171，65-120。

220. 孫俊彥（2013），〈原漢共譜的「山地」戀曲──談〈馬蘭姑娘〉的可能源流與認同想像〉，《民俗曲藝》，181，265-319。

221. 孫俊彥（2014），〈宗教變遷下的原住民音樂──以馬蘭阿美族爲例〉，《臺灣音樂研究》，18，37-64。

222. 孫俊彥（2014），〈原住民的音樂接觸與交融──以馬蘭阿美爲例（1880-1990）〉，《關渡音樂學刊》，19，7-42。

223. 徐麗霞（2001.9.-2002.1.），〈從「清郁永河採硫處」碑──述郁永河採硫與「裨海紀遊」〉1-5，《中國語文》，531-535，103-114、101-114、100-114、101-113、101-114。

224. 翁佳音（1996），〈歷史記憶與歷史事實：原住民史研究的一個嘗試〉，《中央研究院臺灣史研究》，3-1，5-30。

225. 張隆志（1999），〈臺灣平埔族群的歷史重建與文化理解：讀《景印解說番社采風圖》〉，《古今論衡》，2，18-31。

226. 清水純（2018），〈解說：淺井惠倫著「シラヤ熟蕃研究斷片」〉，《台湾原住民研究》，22，130-143。

227. 移川子之藏（1931），〈頭社熟番の歌謠〉，《南方土俗》，1-2，137-145。

228. 莊春榮（1993），〈台灣太魯閣族的樂器〉，《台灣風物》，43（1），169-190。

229. 許常惠（1994），〈臺灣原住民音樂採集回顧〉，《台灣的聲音──台灣有聲資料庫》，1-2，12-25。

230. 陳板（1994），〈訪胡台麗談「原舞者」與原住民歌舞的舞台化〉，《表演藝術》，14，68-77。

231. 陳美玲（1999），《排灣之歌》（附 CD），屏東：屏東縣立文化中心。

232. 陳詩怡（2001），〈「歌謠」不等於「音樂」：台灣東部阿美族民歌的展演與實踐〉，《東台灣研究》，6，105-136。

233. 陳漢光（1962），〈高雄縣匏仔寮平埔族宗教信仰調查〉，《臺灣文獻》，14-4，88-99。

234. 陳漢光（1963），〈高雄縣阿里關及附近平埔族宗教信仰和習慣調查〉，《臺灣文獻》14-1，159-168。

235. 淺井惠倫（2018），〈シラヤ熟蕃研究斷片〉，《台湾原住民研究》，22，116-129。

236. 黃秀蘭（2000），〈郭英男國際侵權訴訟案始末〉，《山海文化雙月刊》，21/22，81-86。

237. 黃武智（2005），〈黃叔璥生卒年及其著作《臺海使槎錄》序文作者考證〉，《高雄師大學報：人文與藝術類》，69-78。

238. 黃國超（2016），〈臺灣山地文化村、歌舞展演與觀光唱片研究（1950-1970）〉，《臺灣文獻》，67-1，81-127。

239. 黃貴潮（1990），〈阿美族歌舞簡介〉，《臺灣風物》，40-1，79-90。

240. 黃貴潮（2000），〈阿美族的現代歌謠〉，《山海文化雙月刊》，21/22，71-80。

241. 黃貴潮、黃宣衛（1988），〈漫談阿美的口琴 Datok〉，《臺灣風物》，38-2，75-88。

242. 黃瓊娥（2004），〈排灣族傳統歌謠中的階級意識──以北排灣拉瓦爾亞族的婚禮儀式音樂爲例〉，《關渡音樂學刊》，創刊號，27-50。

243. 黃瓊娥（2005），〈北排灣拉瓦爾亞族的傳統婚禮歌謠──新娘頌歌〉，《屏東文獻》，9，104-156。

244. 黑澤隆朝（1943），〈高砂族の口琴〉，《田邊先生還曆紀念東亞音樂論叢》，287-361。

245. 黑澤隆朝（1972），〈樂器を求めて 34 臺灣の卷第 1 回〉，《樂器商報》，19，108。

246. 黑澤隆朝（1972），〈樂器を求めて 73 歐洲篇第 14 回〉，《樂器商報》，23，80-81。

247. 黑澤隆朝（1980），〈從雅美族的音樂談「音樂起源論」〉，《民俗曲藝》，1，20-25。

248. 溫秋菊（1990），〈試探 Pazeh 音樂文化的綜攝──以一首臺語聖詩爲例〉，《藝術評論》，10，25-60。

249. 溫秋菊（1998），〈巴則海族祭祖歌 "ai-yan" 初探〉，《藝術評論》，9，45-84。

250. 溫振華（1983），〈清代臺灣中部的開發與社會變遷〉，《師大歷史學報》，11，43-53。

251. 董瑪女（1990），〈野銀村工作房落成禮歌會（上）〉，《中央研究院民族學研究所資料彙編》，3，17-67。

252. 董瑪女（1991a），〈野銀村工作房落成禮歌會（中）〉，《中央研究院民族學研究所資料彙編》，4，1-111。

253. 董瑪女（1991b），〈野銀村工作房落成禮歌會（下）〉，《中央研究院民族學研究所資料彙編》，5，107-168。

254. 廖漢臣（1957），〈岸里大社調查報告書〉，《台灣文獻》，2，1-4。

255. 劉斌雄（1973），〈埔里巴則海族親屬結構的研究〉，《中央研究院民族學研究所集刊》，36：79-111。

256. 鄭恆隆、郭麗娟（2006），〈回應「月夜愁」歷史疑惑〉，《樂覽》，81，52-54。

257. 鄭惠英、董瑪女、吳玲玲（1986），〈野銀村的工作房落成禮〉，《中央研究院民族學研究所集刊》，58，119-151。

258. 賴靈恩（2006），〈祭儀音樂中的社會組織——以卑南下賓朗部落除草完工禮為例〉，《傳統藝術》，67，71-79。

259. 錢善華（1989），〈阿里山鄒族特富野 Mayasvi 祭典音樂研究〉，《中央研究院民族學研究所集刊》，67，29-52。

260. 駱維道（1974），〈平埔族阿立祖祭典及其詩歌之研究〉，《東海民族音樂學報》，55-84。

261. 駱維道（1992），〈「拿俄米」與「月夜愁」之爭的漣漪〉，《台灣教會公報》，2104，8。

262. 駱維道（2000），殷麗君譯，〈卑南族的多聲部歌唱技巧及其社會組織〉（含卡帶），《山海文化雙月刊》，21/22，31-41。

263. 駱維道（2001），〈教會音樂與民俗音樂：台灣教會會眾聖詩之尋根〉，《神學與教會》，26-2，290-330。

264. 謝世忠（1998），〈傳統、出演、與外資——日月潭德化社邵族豐年節慶的社會文化複象〉，《國立臺灣大學考古人類學刊》，53，145-171。

265. 謝崇耀（2001），〈《臺海使槎錄》三十三首平埔歌謠探析〉，《臺灣文學評論》，1-1，163-186。

266. 顏文雄（1964），〈日月潭邵族民謠〉，《中國一周》，756，21-22。

267. 懷劭・法努司（記譜、記音、記詞）（1998），〈太巴塱部落一般性歌謠〉，《山海文化雙月刊》，19，36-54。

268. 蘇碩斌（2006），〈觀光／被觀光：日治臺灣旅遊活動的社會學考察〉，《臺灣社會學刊》，36，167-209。

碩博士論文

269. 少妮瑤・久分勒分（2005），〈排灣傳統音樂教會本色化運用〉，臺南神學院教會音樂研究所碩士論文。

270. 文上瑜（2002），〈魯凱族下三社群的族群與音樂研究〉，國立政治大學民族學系碩士論文。

271. 王宜雯（2000），〈從宜灣阿美族 Ilisin（豐年祭）看變遷中之祭典音樂文化〉，國立臺灣師範大學音樂研究所碩士論文。

272. 吳美瑩（2001），〈黃貴潮的兒歌研究〉，國立臺東師範學院兒童文學研究所碩士論文。

273. 吳嘉瑜（1990），〈史惟亮研究〉，國立臺灣師範大學音樂研究所碩士論文。

274. 吳榮順（1987），〈布農族的傳統歌謠及祈禱小米豐收歌的研究〉，國立臺灣師範大學音樂研究所碩士論文。

275. 李穗嘉（1990），〈日據時期臺灣音樂教育及教科書剖析〉，中國文化大學藝術研究所碩士論文。

276. 阮琬琪（2016），〈從《歐樂思——史惟亮檔案》探華歐學社音樂計畫〉，國立臺灣師範大學音樂學系碩士論文。

277. 周明傑（2005），〈排灣族與魯凱族複音歌謠比較研究〉，國立臺北藝術大學音樂學研究所碩士論文。

278. 周明傑（2013），〈傳統與遞變：排灣族的歌樂系統研究〉，國立臺北藝術大學音樂學系博士論文。

279. 明立國（1996），〈阿美族多音性音樂之研究〉，香港中文大學研究院音樂學部碩士論文。

280. 林映臻（2006），〈卑南音樂之變遷探討〉，東吳大學音樂學系碩士論文。

281. 林桂枝（巴奈‧母路）（1995），〈阿美族里漏社 Mirecuk 的祭儀音樂〉，國立臺灣師範大學音樂學系碩士論文。

282. 林純慧（2006），〈民族素材運用於當代音樂創作實例——台灣賽夏族矮靈祭音樂《矮靈之舞》〉，東吳大學音樂學系碩士論文。

283. 林清財（1988），〈西拉雅族祭儀音樂研究〉，國立臺灣師範大學音樂研究所碩士論文。

284. 林詩怡（2016），〈文化的「增值」與「減值」：論邵族 Lus'an 祖靈祭中 Shmayla 祭典歌謠的文化堅持與遞變〉，國立臺北藝術大學音樂學研究所碩士論文。

285. 洪汶溶（1992），〈邵族音樂研究〉，國立臺灣師範大學音樂研究所碩士論文。

286. 洪嘉吟（2019），〈一九六〇年代臺東長光阿美族音樂研究——以《歐樂思——史惟亮檔案》爲例〉，國立臺灣師範大學民族音樂研究所碩士論文。

287. 孫俊彥（2001），〈阿美族馬蘭地區複音歌謠研究〉，東吳大學音樂學系碩士論文。

288. 張怡仙（1988），〈民國五十六年民歌採集運動始末及其成果研究〉，國立臺灣師範大學音樂研究所碩士論文。

289. 張欣穎（2014），〈鄒族達邦社 mayasvi 祭儀音樂研究〉，國立臺灣師範大學民族音樂研究所碩士論文。

290. 許凱琳（2004），〈日治時期放送節目音樂內容之研究（1937~1941）——以軍歌放送爲中心〉，國立臺灣大學音樂學研究所碩士論文。

291. 郭孟佳（2005），〈公主變女傭：觀光發展下的烏來泰雅族女性〉，世新大學社會發展研究所碩士論文。

292. 郭俞君（2006），〈蘭嶼達悟族朗島部落勇士舞之研究〉，東吳大學音樂學系碩士論文。

293. 陳鄭港（1995），〈泰雅族音樂文化之流變——以大料崁群爲中心〉，國立政治大學邊政研究所碩士論文。

294. 曾毓芬（2008），〈賽德克族與太魯閣族的歌樂系統研究兼論其音樂即興的運作與思惟〉，國立臺北藝術大學音樂學系博士論文。

295. 馮建彰（2000），〈地方、歷史敘說、異己觀——馬蘭阿美人的社群建構〉，國立清華大學人類學研究所碩士論文。

296. 黃姿盈（2006），〈原住民歌舞團體的演出形式與音樂內容——以「杵音文化藝術團」爲例〉，國立臺北藝術大學音樂學研究所碩士論文。

297. 黃皓瑜（2012），〈二十六首泰雅族聖詩探源〉，國立臺灣大學音樂學研究所碩士論文。

298. 黃瓊娥（2005），〈北排灣拉瓦爾亞族的傳統婚禮音樂研究——以大社、安坡、三地等三個村落爲例〉，國立臺北師範學院音樂研究所碩士論文。

299. 楊雅婷（2004），〈《番社采風圖》文化意涵之研究〉，國立彰化師範大學藝術教育研究所碩士論文。

300. 楊曉恩（2001），〈泰雅族西賽德克群傳統歌謠之研究〉，國立臺北藝術大學音樂學系碩士論文。

301. 廖珮如（2004），〈「民歌採集」運動的再研究〉，國立臺灣大學音樂學研究所碩士論文。

302. 劉克浩（1996），〈泰雅族口簧琴音樂研究〉，國立臺灣師範大學音樂學系碩士論文。

303. 蔡儒篪（2019），〈1967 年卑南族的祭儀歌聲——《歐樂思——史惟亮檔案》錄音資料研究〉，國立臺灣師範大學民族音樂研究所碩士論文。

304. 賴國恩（2002），〈泰雅 Lmuhuw 歌謠之研究——以大漢溪流域泰雅社群爲例〉，國立臺灣師範大學音樂研究所碩士論文。

305. 戴文嫻（2020），〈落入凡俗的聖詠：臺灣原住民天主教音樂的本地化研究〉，國立臺灣師範大學音樂學系博士論文。

306. 魏心怡（2001），〈邵族儀式音樂體系之研究〉，國立藝術學院音樂學系碩士論文。

307. 譚雅婷（2004），〈台灣原住民樂舞與文化展演的探討——以「原舞者」為例〉，國立臺灣師範大學音樂研究所碩士論文。

308. 蘇恂恂（1983），〈蘭嶼雅美族歌唱曲調的分類法〉，國立臺灣師範大學音樂研究所碩士論文。

會議及研討會論文與論文集

309. 孔文吉、巴奈・母路主編（1998），《原住民音樂世界研討會論文集》，行政院原住民委員會、原住民音樂文教基金會發行，花蓮：財團法人原住民音樂文教基金會。

310. 孔文吉、巴奈・母路主編（1999），《第二屆原住民音樂世界研討會：童謠篇論文集》，花蓮：原音基金會。

311. 孔文吉、巴奈・母路主編（2002），《回家的路——第四屆原住民音樂世界研討會【樂舞篇】論文集》，花蓮：財團法人原住民音樂文教基金會。

312. 孔吉文、巴奈・母路主編（2002），《原音繫靈——原住民祭儀音樂論文選》，花蓮：財團法人原住民音樂文教基金會。

313. 巴奈・母路（2001），〈「阿美族祭儀初探」——以北部阿美族里漏社的窺探祭（milasug）與祖靈祭（talatuas）為例〉，《文建會民族音樂學國際學術研討會論文集》，臺北：文建會，280-300。

314. 巴奈・母路（2004），〈襯辭在祭儀音樂中的文化意義〉，《2004 國際宗教音樂學術研討會》，國立臺灣藝術大學編，臺北市：國立傳統藝術中心，臺北縣：國立臺灣藝術大學，103-115。

315. 巴奈・母路（2005），〈襯辭所標記的時空〉，《音樂的聲響詮釋與變遷論文集》，呂鈺秀主編，宜蘭：國立傳統藝術中心，190-208。

316. 王櫻芬（2001），〈日治時期日本音樂學者對於臺灣的調查研究——以田邊尚雄和黑澤隆朝為例〉，《中國音樂研究在新世紀的定位國際學術研討會論文集》，曹本冶、喬建中、袁靜芳執行主編，北京：人民音樂出版社，613-31。

317. 古仁發（2002），〈布農族祭儀音樂 ma-las-ta-pang（馬拉斯達棒）調查研究〉，孔吉文、巴奈・母路主編，《原音繫靈——原住民祭儀音樂論文選》，花蓮：財團法人原住民音樂文教基金會，175-188。

318. 江明清（1998），〈原住民從泰雅爾族傳統樂器口簧文化傳承淺談現況與發展〉，《原住民音樂世界研討會論文集》，孔文吉、巴奈・母路主編，花蓮：財團法人原住民音樂文教基金會，41-72。

319. 吳榮順（1999），〈布農族「八部音合唱」的虛幻與真相〉，《「後山音樂祭」學術研討會論文集——原住民音樂研究與展望》，臺東：臺東縣政府，77-99。

320. 吳榮順（2001），〈音樂「即興」是藝術？遊戲？還是社會行為？口傳音樂的即興——以台灣原住民音樂為例〉，《文建會民族音樂學國際學術研討會／臺灣原住民音樂在南島語族文化圈的地位論文集》，120-141。

321. 吳榮順（2005），〈台灣南島民族之傳統樂器及樂器文化〉，《2005 傳統樂器學術研討會論文集》，臺北市：國立傳統藝術中心，臺北縣：國立臺灣藝術大學，228-242。

322. 吳榮順、魏心怡（2004），〈宗教音樂是建構族群認同的工具——以邵族的 mulalu 儀式音樂為例〉，《2004 國際宗教音樂學術研討會論文集》，60-102。

323. 呂鈺秀（2005），〈達悟 meykaryag（拍手歌會）在口傳傳統下的音樂延續・II 歌詞與音樂思維〉，《音樂的聲響詮釋與變遷論文集》，呂鈺秀主編，宜蘭：國立傳統藝術中心，266-283。

324. 呂錘寬（1999），〈論原住民音樂的藝術性〉，《「後山音樂祭」學術研討會論文集——原住民音樂研究與展望》，臺東：臺東縣政府，183-201。

325. 李惠平（2022），〈小泉文夫的臺灣音樂調查（1973）〉，2022/3/11「重建臺灣音樂史研討會」論文宣

讀。(未出版)

326. 沈多(1998),〈清代台灣戲曲史料發微〉,《海峽兩岸梨園戲學術研討會論文集》,臺北:國立中正文化中心,121-160。

327. 周明傑(2002),〈排灣族複音歌謠的運作與歌唱特點〉,《文建會 2002 年民族音樂學國際學術論壇論文集:傳統社會中的複音歌樂——行為與美學》,吳榮順主編,臺北:國立傳統藝術中心,77-109。

328. 周明傑(2003),〈黑澤隆朝「台灣高砂族の音樂」四位排灣族耆老一甲子的回顧〉,《「音樂學在藝術與人文課程中之應用」學術研討會論文集》,臺北:國立臺北藝術大學。

329. 明立國(1994),〈噶瑪蘭族 pakalavi 祭儀歌舞之研究〉,《第一屆「宜蘭研究」學術研討會論文集》,宜蘭:宜蘭縣史館,92-122。

330. 明立國(1997),〈大地之歌:臺灣原住民的音樂〉,《音樂臺灣一百年論文集》,臺北:白鷺鷥文教基金會,232-238。

331. 明立國(2000),〈從音樂看泰雅(Tayan)和賽德克(Sezeq)族群間的關係〉,《族群互動與泰雅族文化變遷學術研討會》,花蓮:慈濟大學(未出版)。

332. 明立國(2005),〈原住民樂器的研究〉,《2005 傳統樂器學術研討會論文集》,臺北市:國立傳統藝術中心,臺北縣:國立臺灣藝術大學,243-267。

333. 林志興(1998),〈一首卑南族歌曲傳播的社會文化意義〉,《原住民音樂世界研討會論文集》,孔文吉、巴奈・母路主編,花蓮:財團法人原住民音樂文教基金會,117-124。

334. 林志興(2002),〈南王卑南族歲時祭儀中的音樂〉,《原音繫靈——原住民祭儀音樂論文選》,孔文吉、巴奈・母路主編,花蓮:財團法人原住民音樂文教基金會,69-94。

335. 柯玉玲(1998),〈魯凱族婚禮、喪禮中的哀歌初探〉,《原住民音樂世界研討會》,孔文吉、巴奈・母路主編,花蓮:財團法人原住民音樂文教基金會,169-202。

336. 孫芝君(2002),〈中國青年音樂圖書館始末探索——兼從音樂圖書館立場看「民歌採集運動」意涵〉,《2001 年中華民國民族音樂學會青年學者學術研討會論文集》,4-24。

337. 孫俊彥(2002),〈馬蘭阿美族的複音技術及其社會意涵的觀察與思考〉,《文建會 2002 年民族音樂學國際學術論壇論文集:傳統社會中的複音歌樂——行為與美學》,吳榮順主編,臺北:國立傳統藝術中心,63-76。

338. 浦忠勇(1998),〈從鄒族音樂語彙認識鄒族歌謠〉,《原住民音樂世界研討會論文集》,行政院原住民委員會、原住民音樂文教基金會(發行),花蓮:財團法人原住民音樂文教基金會,73-83。

339. 浦忠勇(2001),〈鄒族的戰歌——原住民神聖祭歌的文化詮釋〉,《原音繫靈——原住民祭儀音樂論文選》,孔吉文、巴奈・母路主編,花蓮:財團法人原住民音樂文教基金會,133-174。

340. 偕萬來(1998),〈噶瑪蘭族音樂的重現〉,採訪人:巴奈・母路、孔吉文,《原住民音樂世界研討會論文集》,孔文吉、巴奈・母路主編,花蓮:財團法人原住民音樂文教基金會,125-162。

341. 郭健平(2005),〈達悟 meykaryag(拍手歌會)在口傳傳統下的音樂延續・I 歌詞的音樂聲響〉,《音樂的聲響詮釋與變遷論文集》,呂鈺秀主編,宜蘭:國立傳統藝術中心,251-265。

342. 曾毓芬(2019),〈臺灣無形文化資產保護現況下的原住民音樂創作議題探討——賽德克族祭典舞蹈歌 *Uyas Kmeki* 之個案研究〉,《2019 重建臺灣音樂史研討會「臺灣新音樂的歷史見證」論文集》,135-169。

343. 溫振華(1996),〈清朝樸仔籬社遷移史〉,《第二屆中國邊疆史學術研討會論文集》,265-276。

344. 劉璧榛(1999),〈新社 Kavalan(噶瑪蘭人)的歌謠與 Qataban(豐年季)歌謠變遷的社會意涵〉,《「後山音樂祭」學術研討會論文集——原住民音樂研究與展望》,臺東:臺東縣政府,115-159。

345. 蔡曼容(2001),〈潮流與探源——日治時期竹中重雄對原住民音樂的研究〉,《文建會民族音樂學國際學術研討會 臺灣原住民音樂在南島語族文化圈的地位論文集》,臺北:行政院文化建設委員會,228-252。

346. 賴靈恩（2004），〈邵族 lus'an 儀式的簡與繁〉，《2004 中華民國民族音樂學會青年學者學術研討會論文》。

347. 駱維道（1988），〈卑南族多聲部合唱技巧及其形成之可能線索〉，林清財、吳玲宜編輯，《第三屆中國民族音樂學會議論文集附冊》，43-50。

348. 魏心怡（2000），〈邵族儀式音樂的二元觀〉，《國立藝術學院音樂學研討會》，臺北：國立藝術學院。

349. 魏心怡（2005），〈「人」、「靈」合一的禮讚：邵族 shmayla 歌謠的再詮釋〉，《南投傳統藝術研討會論文集》。

350. 魏心怡（2018），〈原音重現的歷時性書寫：邵族「儀式性」與「非儀式性」杵樂再聆聽〉，《2018 年音樂的傳統與未來研討會》，臺北：國立臺北藝術大學。

351. 關華山（2004），〈日月潭邵族建築的構成與再現〉，《博物館知識建構與現代性：慶祝漢寶德館長七秩華誕學術研討會》。

研究計畫及技術報告

352. 余錦福（2000），「泰雅族古調音樂之形貌與文化意義」，發表於「第三屆臺灣原住民訪問研究者」成果發表會，補助單位：中央研究院民族學研究所。

353. 余錦福（2001），「泰雅族音樂與文化習俗田野調查」，贊助單位：國立傳統藝術中心籌備處。

354. 呂鈺秀（2004），「雅美族音樂文化資源調查計畫」成果報告，委託單位：國立傳統藝術中心民族音樂研究所，研究單位：東吳大學。

355. 周明傑（2002），「排灣族平和聚落的音樂」，贊助單位：財團法人國家文化藝術基金會。

356. 林信來（1982），《宜灣阿美族民謠謠詞研究》，臺北：行政院國家科學委員會。

357. 財團法人花蓮縣帝瓦伊撒耘文化藝術基金會（2008），「97 年度撒奇萊雅族祭典暨歌謠數位典藏計畫」，委託單位：國立傳統藝術中心。

358. 許常惠（1986-89），「臺灣土著民族音樂收藏計畫」工作報告書，委託單位：國立自然科學博物館，研究單位：中華民俗藝術基金會。

359. 劉斌雄、胡台麗（1987），「臺灣土著祭儀及歌舞民俗活動之研究」，委託單位：臺灣省政府民政廳，研究單位：中央研究院民族音樂研究所。

360. 劉斌雄、胡台麗（1989），「臺灣土著祭儀及歌舞民俗活動之研究（續篇）」，委託單位：臺灣省政府民政廳，研究單位：中央研究院民族音樂研究所。

361. 錢善華（2020），「撒奇萊雅族音樂調查研究計畫」，委託單位：國立傳統藝術中心。

樂譜

362. 王叔銘（1997），《原住民傳統藝術歌謠合唱曲集》，臺東：臺東縣政府。

363. 余錦福（1998），《祖韻新歌：台灣原住民民謠壹百首》，屏東：臺灣原住民原緣文化藝術團，104。（附 3CD）

364. 吳明義（1993），《哪魯灣之歌：阿美族民謠選粹一二〇》，臺東：觀光局東海岸。

365. 呂鈺秀、高淑娟（2016），《如何歌唱馬蘭阿美族複音歌謠：一本無形文化資產傳承的教材》，臺東：臺東縣政府。

366. 宋茂生編輯（2001），《原住民地區國民中小學合唱團教材（2）》，花蓮：花蓮師院。

367. 宋茂生、林道生編輯（1999），《原住民地區國民中小學合唱團教材（1）》，花蓮：花蓮師院。

368. 林道生（1995），《國中小鄉土教材——阿美族民謠 100 首》，花蓮：花蓮師院。

369. 林道生（1997），《國中小鄉土教材——布農族民謠合唱直笛伴奏曲集》，花蓮：花蓮師院。

370. 林道生（1998），《國中小鄉土教材——泰雅族母語民謠集》，花蓮：花蓮師院。

371. 長田曉二編（1970），《軍歌大全集》，東京：全音樂譜。

372. 國立臺東社教館（2002），《全國學生鄉土歌謠比賽指定曲集》，臺東：國立臺東社教館。

373. 國立編譯館（1994），《臺灣歌曲合唱集》，臺北：國立編譯館。

報章、節目單、資料冊、手冊、講義、手稿

374. Tsuchida Shigeru（土田滋）(1969). Pazeh texts. Tape-recorded and partly transcribed.

375. Tsuchida Shigeru（土田滋）(1969). Pazeh vocabulary. Unpublished manuscripts, 143pp.

376. 中華民俗藝術基金會（1988），《中華民國山地傳統音樂舞蹈訪歐團團員手冊》。

377. 余錦福（2005），《譜出生命哲學：原住民族歌謠詮釋與賞析》，講義。

378. 吳榮順（撰稿）（1999），《來自高山與平地原住民的音樂對話》，臺北：國立傳統藝術中心籌備處（主辦單位）。

379. 周朝結（2003.4.29），〈雅美族的祭典音樂〉，《朗島天主堂演講講義》。

380. 小川尚義 (1922). Pazih wordlist (a few hundred items). field notes.

381. 朱逢祿（總編）（2004），《台灣賽夏族 paSta'ay kapatol（巴斯達隘祭歌）歌詞祭儀資料》，新竹：賽夏族文化藝術協會。

382. 聯合報新竹訊（1952.6.9），〈改善山胞生活 新竹授獎有功單位 并檢討山地行政工作〉，《聯合報》。

383. 臺東縣馬蘭年齡階層文化促進會（1996），《台東縣台東市八十五年馬蘭阿美聯合豐年祭大會手冊》。

384. 陳宏文（1971.11.28），〈拿俄米之歌與情人再見〉，《基督教論壇報》。

385. 駱維道（1968-1973），臺灣民族音樂田野調查錄音資料、記譜、檔案。

386. 駱維道（2003），《追尋陳實的「分段卡農」技巧》。（未出版）

387. 黃貴潮（2000）. Lecture draft on the classification of Amis folksong styles.（未出版）

二、西文
專書專文

388. Asai, Erin (1936). *A Study of the Yami Language: An Indonesian Language Spoken on Botel Tobago Island*, Leiden: Universiteitsboekhandel en Antiquariaat J. Ginsberg.

389. Barz, Gregory F. (2003). *Performing Religion: Negotiating Past and Present in Kwaya Music of Tanzania*, Netherland: The University of Nijmegen.

390. Born, Georgina and David Hesmondhalgh (2000). *Western Music and its Others: Difference, Representation, and Appropriation in Music*, Berkeley: University of California Press.

391. Campbell, William (ed.) (1896). *The Articles of Christian Instruction in Favolang-Fomosan, Dutch and English from Vertrecht's Manuscript of 1650: with Psalmanazar's Dialogue Between a Japanese and a Formosan and Happart's Favolang Vocabulary*, London: K. Paul, Trench, Trubner & Co.

392. Chen, Congming (2018). *Catholicism's Encounters with China. 17th to 20th Century*, ed. Alexandre Chen Tsung-ming, KU: Ferdinand Verbiest Institute.

393. Chen, Mei-Chen (2021). What to Preserve and How to Preserve It: Taiwan's Action Plans for Safeguarding Traditional Performing Arts. In *Resounding Taiwan: Musical Reverberations Across a Vibrant Island*, ed. Nancy Guy, London: Routledge. 145-164.

394. Chupungco, Anscar J. (1992). *Liturgical Inculturation Sacramentals, Religiosity, and Catechesis*, Minnesota, Collegeville: The Liturgical Press.

395. Guy, Nancy (2002). Trafficking in Taiwan Aboriginal Voices. In *Handle with Care: Ownership and Control of*

Ethnographic Materials, ed. Sjoerd R. Jaarsma, Pittsburgh: University of Pittsburgh Press. 195-209.

396. Hawn, C. Michael (2003). *Gather into One: Praying and Singing Globally*, Grand Rapids: Eerdmans.

397. Hsu Tsang-Houei (1992). *Cheng Shui-Cheng, Musique de Taiwan*, Paris: Guy Trédaniel.

398. Lu, Yu-hsiu (2021). Stage Performance and Music Inheritance of Taiwan's Indigenous People: A Case of Series Concerts 'Sounds from Across Generations', The Legacy of Indigenous Music. In *Asian and European Perspectives*, Singapore: Springer. 1-26.

399. Macapili, Edgar L (2008). *Siraya Glossary: Based on the Gospel of St. Matthew in Formosan (Sinkan Dialect)—A Preliminary Survey*, Tainan: Tainan Pe-po Siraya Culture Association.

400. Pittman, Don (1998). I-to Loh: Finding Asia's Cultural Voice in the Worship of God. In *And God Gave the Increase, 1 Corinthians 3:6-9: Stories of How the Presbyterian Church (U.S.A.) Has Helped in the Education of Christian Leaders around the World*, ed. June Ramage Rogers, Louisville, KY: Office of Global Education and Leadership Development of the Worldwide Ministries Division.

401. Taylor, Timothy (2001). *Strange Sounds: Music, Technology & Culture*, New York: Routledge.

雜誌

402. Adelaar, K. A. (1997). Grammar notes on Siraya, an extinct Formosan language. *Oceanic Linguistics*, 362-397.

403. Asai, Erin (1934). Some observation on the Sedik Language of Formosa.《東洋學叢編》1，東京：刀江書院，1-84。

404. Chen, Chun-bin (2019). Vocables, Singing. *The SAGE International Encyclopedia of Music and Culture*, Los Angeles: SAGE. 2331-2334.

405. de Beauclair, Inez (1959). Three Genealogical Stories from Botel Tobago. *Bulletin of the Institute of Ethnology, Academia Sinica*, 57: 105-140.

406. Seeger, Charles (1958). Prescriptive and Descriptive Music Writing, *Musical Quarterly,* xxxxiv/2: 184-195.

407. Sugg, Nan (1996). Biographical Sketch of Loh I-to, Music Man. *Taiwan Mission Quarterly*, 6/2: 25-26.

408. Wong, Victor (1999). Taiwan Aboriginal Singers Settle Lawsuit, *Billboard Magazine Billboard*, 111 (31) : 14.

409. Yamamoto, Yuki (2004). A Musical Prophet comes wih the Sound the Bamboo: I-to Loh – Hymnology as Theology of Contextualization. *Journal of Liturgical Musicology* (4): 25-72.

410. 謝世忠 (1993). From Shanbao to Yuanzhumin: Taiwanese Aborigines in Transition, *The Other Taiwan*, edited by Murray Rubenstein. ME Sharpe: 404-419.

碩博士論文

411. Hurworth, Greg J. (1995). An Exploratory Study of the Music of the Yami of Botel Tobago, Taiwan, Melbourne: Dissertation of the Monash University.

412. Lim, Swee Hong (2006). Giving Voice to Asian Christians: Assessing the Contribution of I-to Loh to Congregational Song, Ph D. dissertation, Drew University.

413. Loh, I-to (1982). Tribal Music of Taiwan: With Special Reference to the Ami and Puyuma Styles, Dissertation of the UCLA.

414. Sun, Chun-Yen (2004). La polyphonie vocale des Amei de Falangaw à Taïwan, Mémoire de DEA, Université Paris 8.

415. Wu, Rung-Shun (1996). Tradition et transformation, le pasi but but, un chant polyphonique des Bunun de Taïwan, Thèse de Doctorat de l'Université de Paris X (Nanterre).

會議或研討會論文與論文集

416. Christian Conference of Asia (2000). A Passion for Asian Music: An Interview with I-to Loh. Berita: Daily Newsletter of the 11th General Assembly of the Christian Conference of Asia, 1-6 June, 3 June, 4.

417. Hsu, Tsang-Houei (1988). A Brief Transcription, Analysis and Comparative Study on Mr. Hsu Ying-Chou's "Categorisation of Yami Song", Papers of the Third International Conference on Chinese Ethnomusicology.（第三屆中國民族音樂學會議論文集），255-270。

418. Hsu, Ying-Chou (1988). Categorisation of Yami Song. Papers of the Third International Conference on Chinese Ethnomusicology.（第三屆中國民族音樂學會議論文集），271-337。

419. Kataoka, Yutaka (2005). How Can We Reach the Ancient Sounds by Edison's Talking Machines?《2005 國際民族音樂學術論壇：音樂的聲響詮釋與變遷論文集》，23-46。

420. Lin, Yvonne Mei-jung (1999). Intellectual Property Rights of the Aboriginal Peoples of Taiwan. Paper read at International Conference on the Rights of Indigenous Peoples June 18-20, 1999 National Taiwan University, Taipei.

421. Yamamoto, Takako (2005). The History and Contents of Kitasato Wax Cylinders – The Time Capsules.《2005 國際民族音樂學術論壇：音樂的聲響詮釋與變遷論文集》，47-74。

三、網路

422. 〈原住民族傳統智慧創作保護條例〉，全國法規資料庫 https://law.moj.gov.tw/LawClass/LawAll.aspx?pcode=D0130021

423. 〈緣起與目標〉，原住民族傳統智慧創作保護資訊網 https://www.titic.apc.gov.tw/about_us?id=1000003

424. 原住民文化論壇 http://www.nmp.gov.tw/enews/no25/page_02.html

425. Awigo（2002），胡德夫資訊網 http://kimbo-hu.com/

426. 小川尚義、淺井惠倫（2006），台灣資料 http://joao-roiz.jp/ASAI/

427. 林娜鈴（2003），〈愛寫歌的陸爺爺──陸森寶〉，原住民文化論壇 http://www.nmp.gov.tw/enews/no25/page_02.html

428. 財團法人原舞者文化藝術基金會 https://fidfca.com.tw/about.php

429. 國立傳統藝術中心民族音樂研究所館藏 72 張 CD: http://210.241.82.9/Webpac2/booklist.dll/?P=-1&s=0&QRYTYPE=SIMPLE&Q=AED1A55AA6573DB35CB160B466B1D0B1C23B20B1C6A7C7A4E8A6A13DA874B2CEA54EB8B93B20

430. 植村幸生（2006），小泉文夫記念資料室 http://www.geidai.ac.jp/labs/koizumi/index.html

431. 潘英海等，平埔文化資訊網 http://www.sinica.edu.tw/~pingpu/index.html

四、有聲資料

432. 《am 到天亮》，鄭捷任製作，臺北：角頭音樂，1999。001tcm。

433. 《Circle of Life Difang 郭英男和馬蘭吟唱隊》，張培仁製作，臺北：魔岩，1998。MSD-030。

434. 《Difang across the yellow earth 郭英男和馬蘭吟唱隊・橫跨黃色地球》，張培仁製作，臺北：魔岩，1999。MSD-070。

435. 《Enigma 2 The Cross of Changes》, Enigma, 1993, Virgin. 19937243 8 39236 2 5-CDVIR20-PM527.

436. 《ISAO — A Distant Legend》，一沙鷗音樂工作室製作，臺東：高山舞集，2001。

437. 《*Mudanin Kata*》David Darling 及霧鹿布農，世界音樂網，Riverboat 1032，2004。

438. 《Polyphonies vocales des aborigènes de Taïwan》，France: INEDIT (Maison des Cultures du Monde), 1989. W260011.

439. 《Taiwan Musique des peuples minoritaires 台灣少數民族歌謠》，鄭瑞貞製作，巴黎：Arion，1989。ARN 64109。

440. 《台湾天性の音樂家たち》（三片 CD），藤井知昭監製，姬野翠錄音，東京：日本勝利唱片，1992。VTCD-54-56。Ⅰ.《台湾原住民の音樂諸相》、Ⅱ.《台湾原住民の收穫祭》、Ⅲ.《変りゆく台湾原住民の音樂》。

441. 《台湾原住民族高砂族の音樂》，呂炳川 1966-1977 錄音，1977 監製，東京：勝利唱片公司，1977。SJL1001-1003。

442. 《台灣山胞的音樂》（三片唱片），呂炳川 1966-1977 錄音，許常惠 1980 監製，臺北：第一唱片廠。FM-6029-31。1.《阿美、卑南》、2.《布農、邵、魯凱、泰雅》、3.《曹、排灣、賽夏、雅美、平埔》。

443. 《平埔族音樂紀實系列》（八片 CD），吳榮順 1994-1998 採錄，1998 監製，臺北：風潮，1999，TCD-1509-14。1.《牽曲、台南縣西拉雅族》（二片 CD），1997 採錄，1998 監製；2.《牽戲、高雄縣西拉雅族》（2 片 CD），1997、1998 採錄，1998 監製；3.《跳戲、屏東縣西拉雅族馬卡道群》，1996、1998 採錄，1998 監製；4.《幫公戲、花蓮縣西拉雅族》，1994 採錄，1998 監製；5.《噶瑪蘭族之歌、花蓮縣新社》，1996、1998 採錄，1998 監製；6.《巴宰族 Ayan 之歌、南投縣埔里》，1998 採錄，1998 監製。

444. 《生命之環》，郭英男演唱，魔岩唱片，1998。MSD 030。

445. 《年的跨越》，原舞者演唱，楊錦聰監製，臺北：風潮，2001。TCD-1521。

446. 《宜灣阿美族豐年祭歌謠》，林信來 1986 錄音，中央研究院民族學研究所製作，1988。

447. 《波昂東亞研究院臺灣音樂館藏 1：聽見 1967：長光部落（CD 解說冊）》，李哲洋 1967 年採錄，呂鈺秀、洪嘉吟文稿，呂鈺秀、黃均人製作，臺北：國立臺灣師範大學，2020。NTNU-MYS 001。

448. 《波昂東亞研究院臺灣音樂館藏 2：聽見 1966：五峰鄉賽夏族》，侯俊慶、李哲洋、劉五男 1966 年採錄，呂鈺秀、趙山河、陳信誼文稿，呂鈺秀、黃均人製作，臺北：國立臺灣師範大學，2021。NTNU-MYS 002。

449. 《波昂東亞研究院臺灣音樂館藏 3：聽見 1967：第三屆全省客家民謠比賽》，史惟亮、許常惠、范寄韻 1967 年採錄，呂鈺秀、官曉蔓文稿，呂鈺秀、黃均人製作，臺北：國立臺灣師範大學，2022。NTNU-MYS 003。

450. 《阿里山之鶯》（VHS 錄影帶），王天林導演，香港：新華，1957。

451. 《阿美族里漏社 Mirecuk 祭儀》（錄影帶），巴奈·母路製片，花蓮：原住民音樂文教基金會，1999。

452. 《南洋·臺灣·樺太諸民族の音樂》，田邊尚雄製作，東京：Toshiba Records，1978。TW-80011。

453. 《春之佐保姬──高一生紀念專輯》，「台灣傳記音樂（一）」CD，鄒武監製、張弘毅製作，陳素貞蒐集，臺北：新台唱片股份有限公司，1994。新台唱片 70011。

454. 《胡德夫──匆匆》，熊儒賢監製，臺北：參拾柒度製作有限公司，2005。WFM05001。

455. 《原住民情歌對唱》Vol. 3. 夏國星／孫佩琳演唱，HCM Music/ 豪記，CD 01394。約 2000s。

456. 《原鄉重建、原運再起（黑暗之心系列一）》，飛魚雲豹音樂工團製作，1999。南投縣仁愛鄉中原部落音樂會 LIVE CD13。

457. 《馬蘭 Makabahay──來自阿美馬蘭部落的鄉音》，呂鈺秀、高淑娟 2004 錄音，高淑娟製作，臺東：杵音文化藝術團，2004。

458. 《馬蘭之歌──阿美傳統歌謠》，沈聖德、林桂枝監製，臺北：原音文化，1999。Oulala! 3。

459. 《高砂族の音樂》，小泉文夫製作，東京：國王唱片，1992。KICC 5510。

460. 《高砂族の音樂》，黑澤隆朝 1943 年採錄，1974 年監製，東京：勝利唱片公司。（SJL-78，SJL-79）LP。

461. 《高雄縣六大族群傳統歌謠》（六片 CD 及六本書），吳榮順製作，高雄：高雄縣立文化中心，1997。1.《（一）福佬民歌》；2.《（二）客家山歌》；3.《（三）平埔族民歌》；4.《（四）魯凱族民歌》；5.《（五）

南鄒族民歌》；6.《（六）布農族民歌》。

462.《牽 ina 的手——阿美族太巴塱部落歌謠》，原舞者演唱，楊錦聰監製，臺北：風潮，2005。TCD-1524。

463.《移動的腳步・移動的歲月——馬蘭農耕歌謠風》（2CD＋解說冊＋明信卡），呂鈺秀、高淑娟製作，臺東：杵音文化藝術團，2011。

464.《尋覓複音——重拾臺東阿美族失落古謠》（3CD＋解說冊）。呂鈺秀、高淑娟製作，苗栗：貓狸文化工作室，2013。

465.《雲門舞集系列》，財團法人雲門舞集文教基金會製作，臺北：滾石有聲發行。1. 系列三《鄒族之歌》，1992。CD-003；2. 系列五《卑南之歌——懷念年祭》，1993。CD-005。

466.《群山歡唱》（錄音帶）。臺灣教會公報社 AILM 出版。

467.《臺灣有聲資料庫全集》（八片 CD），臺北：水晶有聲出版社。1.《傳統民歌篇（一）：Pagcah Kavalan 阿美族民歌》，許常惠、劉五男錄音，1994。CIRD1026-2；2.《傳統民歌篇（二）：Pana panayan，卑南族與雅美族民歌》，許常惠錄音，1994。CIRD1027-2；3.《傳統民歌篇（三）：Ataal Saisiyat，泰雅族與賽夏族民歌》，許常惠錄音，1994。CIRD1028-2；4.《民歌篇：o Ladiw ni Ina，媽媽的歌——阿美族宜灣部落歌謠》，Banai（林桂枝）製作，1995。CIRD1048-2；5.《傳統祭儀歌舞篇（一）：Ilisin，阿美族宜灣部落豐年祭歌／上》，范揚坤製作，1995。CIRD1049-2；6.《傳統祭儀歌舞篇（二）：Ilisin，阿美族宜灣部落豐年祭歌／下》，Banai（林桂枝）製作，1995。CIRD1050-2；7.《祭祀音樂篇（一）：Misa，阿美族宜灣部落豐年祭期彌撒禮拜》，Banai（林桂枝）製作，1995。CIRD1051-2；8.《樂器篇（一）：Datok，阿美族宜灣部落人 Lifok 的口簧琴專輯》，Lifok（黃貴潮）製作，何穎怡監製，1995。CIRD1052-2。

468.《臺灣原住民音樂紀實》（十片 CD），吳榮順探錄，臺北：風潮。TCD-1501-8。1.《布農族之歌》，1987-88 年探錄，1992 年監製；2.《阿美族的複音音樂》，1992 年探錄，1993 年監製；3.《雅美族之歌》，1992-3 年探錄，1993 年監製；4.《卑南族之歌》，1991-3 年探錄，1993 年監製；5.《泰雅族之歌》，1988-94 年探錄，1994 年監製；6.《阿里山鄒族之歌》，1994 年探錄，1995 年監製；7.《排灣族的音樂》，1993 年探錄，1995 年監製；8.《魯凱族的音樂》，1994 年探錄，1995 年監製；9.《南部鄒族民歌》（2CD）。TCD-1520：9-1.《沙阿魯阿之歌》，1999 年探錄、9-2.《卡那卡那富之歌》，1978、2000 年探錄，2001 年監製。

469.《臺灣原住民謠精華》，盧靜子演唱，鈴鈴唱片，1970。RR-6081／欣欣唱片。

470.《臺灣族群音樂紀實系列》，宜蘭：國立傳統藝術中心，陳濟民發行。I.《趣・書中田——阿美族馬蘭部落音樂劇》，2017 年錄製，呂鈺秀策展，2018；II.《永恆之歌——排灣族安坡部落史詩吟詠》，2017 年錄製，周明傑策展，2018；IV.《米靈岸——石板屋下的葬禮》，2018 年錄製，胡健策展，2020；V.《傳唱賽夏之歌 kiS no SaySiyat》，2018 年錄製，呂鈺秀策展，2020；VI.《布農族明德之聲・八部傳奇》，2018 年錄製，王國慶、金明福、全秀蘭策展，2020；VII.《織・泰雅族樂舞》，2018 年錄製，鄭光博、郭志翔策展，2020；VIII.《聽見牡丹》，2018 年錄製，錢善華策展，2020；XI.《浮田舞影——邵族水沙連湖畔的夏夜杵歌》，2019 年錄製，魏心怡、袁百宏策展，2020。陳悅宜發行。XII.《傾訴達悟——大海的搖籃曲》，2019 年錄製，呂鈺秀策展，2021；XIII.《拉阿魯哇——遙想矮人的祝福》，2019 年錄製，周明傑策展，2021；XIV.《聆聽・鄒》，2020 年錄製，錢善華策展，2021。

471.《蔡美雲專輯》（五錄音帶），振聲唱片，1980-1985。

472.《戰時臺灣的聲音：1943，黑澤隆朝《高砂族的音樂》復刻——暨漢人音樂（CD）》，王櫻芬、劉麟玉製作校訂，臺北：國立臺灣大學出版中心，2008。

473.《懷念年祭——一沙鷗的音樂創作世界》，林豪勳、洪萬誠統籌，臺東：高山舞集發行，1999。CD-003。

其他

474. fumioma@ms.geidai.ac.jp
475. 綜合駱維道家族之記憶及《三峽教會設教百週年特刊》。

漢族傳統篇參考資料

一、中、日文

古籍文獻

1. 《呂氏春秋》。

2. 丁曰健（1867），《治臺必告錄》，《臺灣文獻叢刊》第十七種。

3. 平澤丁東（平七）（1917），《臺灣の歌謠と名著物語》，臺北：晃文館。

4. 江日昇（1704），〈臺灣外記卷之九〉（康熙辛酉年至康熙癸亥年共三年），《臺灣外記》，《臺灣文獻叢刊》第六十種，臺北：大通。

5. 江亮演編纂（1992），《重修臺灣省通志卷七政治志社會篇》（第二冊），南投：臺灣省文獻委員會。

6. 宋・陳暘（1986），《樂書・卷一二八》，「文淵閣四庫全書本」，臺北：臺灣商務。

7. 李廷璧主修（1983），《彰化縣誌（三）》，中國方志叢書（16），臺北：成文。

8. 周璽（1836），《彰化縣志》，《臺灣文獻叢刊》第一百五十六種，臺北：大通。

9. 林占梅（1994），《潛園琴餘草》，新竹：新竹市立文化中心。

10. 河北禪學研究所編輯（1995），《中國佛學文獻叢刊——佛學三書》，中國北京：中華全國圖書館文獻縮微複製中心。

11. 施士洁（1895），《後蘇龕合集》，《臺灣文獻叢刊》第二百一十五種，臺北：大通。

12. 范揚坤等編（2007），〈重修苗栗縣志《表演藝術志》〉，苗栗：苗栗縣政府。

13. 清・倪贊元（1894），《雲林縣採訪冊》，臺灣文獻史料叢刊・第二輯，《臺灣文獻叢刊》第三十七種，臺北：大通。

14. 許雪姬編纂（2005），《續修澎湖縣志（卷十四）人物志》，澎湖：澎湖縣政府。

15. 陳淑均（1852），《噶瑪蘭廳志》，《臺灣文獻叢刊》第一百六十種，臺北：大通。

16. 章甫（1816），《半崧集簡編》，《臺灣文獻叢刊》第二百零一種，臺北：大通。

17. 曾迺碩（1989），《臺北市志（卷首至卷八）》，臺北：臺北市文獻委員會。

18. 曾迺碩（1991），《臺北市志（卷九）》，臺北：臺北市文獻委員會。

19. 戴書訓等編纂（1997），《重修臺灣省通志卷十藝文志文學篇》（第一冊），南投：臺灣省文獻委員會。

專書專文

20. 《水陸儀軌會本》（天寧寺版）（1994重印），臺北：法輪雜誌社。

21. 丁福保（1985），《佛學大辭典》，臺北：新文豐。

22. 丁福保（1989），《佛學大辭典》，臺北：佛陀教育。

23. 上海辭書出版社（2001），《佛教小辭典》，中國上海：上海辭書。

24. 于淩波（1998），〈最早讀閩南佛學院的賢頓法師〉，《中國近代佛門人物誌第四集》，臺北：慧炬。

25. 不著撰人（1980），《繪圖三教源流搜神大全附搜神記》，臺北：聯經。

26. 《中國大百科全書》音樂舞蹈卷。

27. 《中國音樂辭典》。

28. 中國戲曲志・福建卷編輯委員會編（1993），《中國戲曲志・福建卷》，中國北京：文化藝術。

29. 中華電子佛典協會（1998-2006），《大藏經》電子光碟版：CBETA中華電子佛典協會。

30. 丹青藝叢編委會編（1986），《中國音樂詞典》，臺北：丹青。

31. 尹建中計畫主持（1988），《民間技藝人材生命史研究》，臺北：教育部。

32. 心定和尚（2005），《禪定與智慧》，臺北：香海文化。

33. 毛高文（1989），〈民族藝術藝師甄選的經過「序」〉，《民族藝師專輯》，臺北：教育部。

34. 片岡巖著，陳金田譯（1981），《臺灣風俗誌》，臺北：大立。

35. 王安祈（2002），《金聲玉振——胡少安京劇藝術》，宜蘭：國立臺灣傳統藝術總處。

36. 王見川（1996），《臺灣的齋堂與鸞堂》，臺北：新文豐，66-67。

37. 王見川（1996），《臺灣的齋堂與鸞堂》，臺北：南天。

38. 王維真（1988），《漢唐大曲研究》，臺北：學藝。

39. 王範地（2003），《王範地琵琶演奏譜》，中國北京：偉碩華粹。

40. 王耀華（1998），〈東方部分古典音樂的類型化旋律〉，《音樂研究》，中國北京：人民音樂，22-36。

41. 王耀華、劉春曙（1986），《福建民間音樂簡論》，中國上海：上海文藝。

42. 王耀華、劉春曙（1989），《福建南音初探》，中國福州：福建人民。

43. 王耀華（2000），《福建傳統音樂》，中國福州：福建人民。

44. 北美印順導師基金會、中華佛學研究所（2001），《大正新脩大藏經》，臺北：佛陀教育。

45. 弘道法師（2001），〈釋守成老和尚略傳〉，《法音集（一）‧佛教典故》，桃園：佛緣講堂。

46. 未注撰人（1975），《中峯國師三時繫念佛事》，《卍續藏》冊128，臺北：新文豐。

47. 田仲一成（1994），《中國祭祀演劇研究》，日本東京：東京大學。

48. 石光生（1995），《皮影戲：張德成藝師》，臺北：教育部。

49. 石光生（2000），《南臺灣傀儡戲劇場藝術研究：傳統戲劇輯錄‧傀儡戲卷》，臺北：國立傳統藝術中心籌備處。

50. 石光生（2005），《永興樂皮影戲團發展紀要》，宜蘭：國立傳統藝術中心。

51. 任繼愈（1991），《宗教辭典》，中國上海：上海辭書。

52. 全佛編輯部（2000），《佛教的法器》，臺北：全佛文化。

53. 全佛編輯部（2000），《佛教的持物》，臺北：全佛文化。

54. 吉川英史監修（1984），《邦樂百科辭典：雅樂から民謠まで》，日本東京：音樂之友社。

55. 江武昌（1990），《懸絲牽動萬般情——台灣的傀儡戲》，臺北：臺原。

56. 江燦騰（1994），《臺灣佛教的歷史與文化》，臺北：靈鷲山般若文教。

57. 江燦騰（1997），《臺灣佛教百年歷史之研究(1895-1995)》，臺北：南天。

58. 百丈禪師（1990），《百丈叢林清規證義》，臺北：大乘精舍印經會。

59. 竹林居士編（1988），《佛具辭典》，臺北：常春樹。

60. 佛光大辭典編輯委員會（2000），《佛光大辭典》。高雄：佛光。（電子光碟版）

61. 佛光山宗委員，《齋天法會文宣》。

62. 佛光山辭典編輯委員會（1997），《佛光大辭典》，高雄：佛光。

63. 佛教編譯館（1991），〈課誦〉《佛教的儀軌制度》，臺北：佛教。

64. 何懿玲、張舜華（1982），〈南管的歷史研究〉，許常惠編，《鹿港南管音樂的調查與研究》，彰化：鹿港文物維護發展促進委員會，1-34。

65. 何懿玲、張舜華（1982），〈鹿港南管社團淵源〉，許常惠編，《鹿港南管音樂的調查與研究》，彰化：鹿港文物維護發展促進委員會，14-25。

66. 何懿玲、張舜華（1982），〈鹿港南管樂人簡介〉，許常惠編，《鹿港南管音樂的調查與研究》，彰化：鹿港文物維護發展促進委員會，26-34。

67. 吳正德文字整理（1999），《李天祿藝師追思專刊》，臺北：財團法人李天祿布袋戲文教基金會。

68. 吳榮順、謝宜文（1999），《客家山歌》，高雄：高雄縣立文化中心。

69. 吳騰達（1996），《臺灣民間陣頭技藝》，臺北：東華書局兒童部。

70. 呂炳川（1979），《呂炳川音樂論述集》，56，臺北：時報。

71. 呂炳川（1979），《呂炳川音樂論述集》，臺北：時報。

72. 呂炳川（1989），〈南管源流初探〉，劉靖之編，《民族音樂學論文集》，香港：商務印書館，109-137。

73. 呂理政（1991），《布袋戲筆記》，臺北：臺灣風物。

74. 呂訴上（1961），《臺灣電影戲劇史》，臺北：銀華。

75. 呂鈺秀（2003），《臺灣音樂史》，臺北：五南。

76. 呂錘寬（1982），《泉州絃管（南管）研究》，臺北：學藝。

77. 呂錘寬（1983），《南管記譜法概論》，臺北：學藝。

78. 呂錘寬（1986），《臺灣的南管》，臺北：樂韻。

79. 呂錘寬（1987），《泉州絃管（南管）指譜叢編》，臺北：行政院文化建設委員會。

80. 呂錘寬（1994），《台灣的道教儀式與音樂》，臺北：學藝。

81. 呂錘寬（1999），《北管牌子集成》，宜蘭：國立傳統藝術中心籌備處。

82. 呂錘寬（1999），《北管細曲集成》，宜蘭：國立傳統藝術中心籌備處。

83. 呂錘寬（2000），《北管音樂概論》，彰化：彰化縣文化局。

84. 呂錘寬（2003），〈推薦序：略論治臺灣音樂史的方法〉，呂鈺秀編，《臺灣音樂史》，臺北：五南。

85. 呂錘寬（2005），《台灣傳統音樂概論・歌樂篇》，臺北：五南。

86. 呂錘寬（2007），《台灣傳統音樂概論・器樂篇》，臺北：五南。

87. 呂錘寬（2011），《南管音樂》，臺中：晨星。

88. 宋錦秀（1994），《傀儡、除煞與象徵》，臺北：稻鄉。

89. 李天祿口述、曾郁雯撰錄（1991），《戲夢人生：李天祿回憶錄》，臺北：遠流。

90. 李文章（2000），〈梨園戲音樂曲牌概述〉，《泉州傳統戲曲叢書第一卷》，中國北京：中國戲曲。

91. 李氏朝鮮・成俔（1989），《樂學軌範》，「韓國音樂學資料叢書」，韓國漢城：國立國樂院。

92. 李世偉主編（2002），《臺灣宗教閱覽》，王見川：〈臺灣道教素描〉，臺北：博揚文化。

93. 李光真（1993），〈守護中國民俗的漢學家──龍彼得〉，《當西方遇見東方──國際漢學與漢學家》，三
版，臺北：光華畫報雜誌社，102-111。

94. 李秀娥（1988），〈南管奇才陳美娥〉，《民間技藝人才生命史研究──第六年度中國民間傳統技藝與藝
能調查研究》，臺北：臺灣大學文學院人類學系，127-133。

95. 李秀娥（1997），〈鹿港鎮的曲館與武館〉，《彰化縣曲館與武館》，彰化：彰化縣立文化中心，27-90。

96. 李拔峰，〈南樂桃花源寶鑑〉。（未出版）

97. 李疾（1994），《一世紀的擁抱──王崑山細說南管情》，彰化：彰化縣立文化中心。

98. 李國俊（1994），《千載清音──南管》，彰化：彰化縣立文化中心。

99. 李豐楙、謝聰輝（1998），《東港東隆宮醮志》，台北：臺灣學生書局。

100. 李豐楙、謝聰輝（2001），《臺灣齋醮》，宜蘭：國立傳統藝術中心籌備處。

101. 李獻璋（1936），《臺灣民間文學集》，臺中：臺灣新文學。

102. 杜潔祥發行（1986），《中國音樂辭典》，臺北：丹青。

103. 沈冬（1986），《南管音樂體制及歷史初探》，臺北：臺灣大學出版委員會。

104. 周倩而（2006），《從士紳到國家的音樂：臺灣南管的傳統與變遷》，臺北：南天。

105. 林子青（1984），〈水陸法會〉，呂澂（編），《中國佛教人物與制度》，臺北：彙文堂，449-454。

106. 林水金（1991），《台灣北管滄桑史》，臺中：自行出版。

107. 林水金（2001），《北管全集》，臺中：萬安軒。

108. 林石城（1996），《嘈切雜談──林石城教授琵琶文錄》，臺北：學藝。

109. 林竹岸口述、施德玉撰述（2012），《鄉土戲樂全才：林竹岸》，新北：新北市政府。

110. 林吳素霞（1999），《南管音樂賞析（一）入門篇》，彰化：彰化縣立文化中心。

111. 林谷芳（1997），《諦觀有情》，臺北：望月文化。

112. 林明德（1999），〈小西園掌中劇團〉，《1999 雲林國際偶戲節活動專輯》，雲林：雲林縣立文化中心，98-103。

113. 林明德（2003），《阮註定是搬戲的命》，臺北：時報。

114. 林明德等（2003），《臺灣傳統戲曲之美》，臺中：晨星。

115. 林保堯主編（1996），《皮影戲——張德成藝師家傳劇本》，臺北：教育部。

116. 林勃仲、劉還月（1990），《變遷中的台閩戲曲與文化》，臺北：臺原。

117. 林珀姬（2002），《南管曲唱研究》，臺北：文史哲。

118. 林珀姬（2004），《南管曲唱研究》，臺北：文史哲。

119. 林珀姬（2004），《舞弄鬥陣：陳學禮夫婦傳統雜技曲藝（音樂篇)》，宜蘭：國立傳統藝術中心。

120. 林珀姬（2018），《梨園戲樂：林吳素霞的南管戲藝人生》，臺中：文化部文化資產局。

121. 林美容（1994），〈在家佛教：臺灣彰化朝天堂所傳的龍華派齋教現況〉，王見川、江燦騰主編，《臺灣齋教的歷史觀察與展望》，臺北：新文豐，191-253。

122. 林美容編（1997），《彰化縣曲館與武館》，彰化：彰化縣立文化中心。

123. 林清財、黃玲玉主編（2002），《府城地區音樂發展史田野日誌》，臺北：行政院文化建設委員會國立傳統藝術中心。

124. 林鋒雄（1999），〈新興閣掌中劇團〉，《1999 雲林國際偶戲節活動專輯》，雲林：雲林縣立文化中心，92-97。

125. 林鶴宜、許美惠（2008），《淬鍊——陳剩的演藝風華和她的時代》，臺北：臺北市政府文化局。

126. 林曉英（2021），〈顧盼波轉 聲舒韻美〉，陳濟民編，《藝湛登峯》，臺中：文化部文化資產局。

127. 河北禪學研究所（1996），《禪林象器箋》，中國北京：新華。

128. 花松村編纂（1999），《台灣鄉土精誌》，臺北：中一。

129. 邱一峰（2000），《光影與夢幻的交織——許福能的生命歷程》，臺北：國立傳統藝術中心籌備處。

130. 邱一峰（2003），《臺灣皮影戲》，臺中：晨星。

131. 邱坤良（1979），《民間戲曲散記》，臺北：時報。

132. 邱坤良（1983），《現代社會的民俗曲藝》，臺北：遠流。

133. 邱坤良（1992），《日治時期臺灣戲劇之研究：舊劇與新劇（1895-1945)》，臺北：自立晚報。

134. 邱坤良（1993），《現代社會的民俗曲藝》，臺北：遠流。

135. 邱坤良主編（1981），《中國傳統戲曲音樂》，臺北：遠流。

136. 金清海（2003），《臺閩地區傀儡戲比較研究》，臺北：學海。

137. 范立方（2000），《豫劇音樂通論》，中國北京：中國戲劇出版社。

138. 范揚坤主編（2020），《北港地區的傳統音樂在地歷史》，雲林：雲林縣縣政府文化局。

139. 范揚坤（2021），〈亂彈千秋 歲月為憑〉，陳濟民編《藝湛登峯》，臺中：文化部文化資產局。

140. 施福珍（2003），《台灣囝仔歌一百年》，臺中：晨星。

141. 施德玉編著（2018），《臺灣臺南車鼓竹馬之研究》，宜蘭：國立傳統藝術中心，再版。

142. 施德玉（2021），《一路順走——龍鳳玉音牽亡歌陣探析》，臺南：臺南市政府文化局。

143. 星雲大師（1986），《無聲息的歌唱》，高雄：佛光。

144. 胡喬木等（1989），《中國大百科全書・音樂舞蹈卷》，中國上海：中國大百科全書出版社。

145. 胡耀（1992），《佛教與音樂藝術》，中國天津：天津。

146. 修海林（2000），《中國古代音樂史料集》，中國西安：世界。

147. 唐健垣（1973），〈近代琴人錄〉，《琴府（下）》，臺北：聯貫。

148. 唐健垣編（1971），《琴府（上、下）》，臺北：聯貫。

149. 容天圻（1973），〈琴社紀盛〉，《琴府（下）》，臺北：聯貫，1805-1806。

150. 容天圻（1975），〈懷念古琴大師胡瑩堂〉，《談藝續錄》，137-140。

151. 容天圻（1990），〈梅庵派古琴大師吳宗漢〉，《梅庵琴譜》，臺北：華正。

152. 徐志成（1999），〈五洲園掌中劇團〉，《1999 雲林國際偶戲節活動專輯》，雲林：雲林縣立文化中心，86-91。

153. 徐亞湘（2002），〈清領及日治時期台北市北管子弟團的發展情形〉，《台北市北管藝術發展史・論述稿》，61。

154. 徐亞湘主編（2004），《日治時期臺灣報刊戲曲資料彙編》，宜蘭：國立傳統藝術中心。

155. 徐亞湘、高美瑜（2014），《霞光璀璨世紀名伶戴綺霞》，臺北：臺北市文化局。

156. 徐麗紗（1991），《台灣歌仔戲唱曲來源的分類研究》，臺北：學藝。

157. 徐麗紗（1992），《從歌仔戲到歌仔戲——以七字調曲牌體系為例》，臺北：學藝。

158. 振聲社館藏曲簿《譜簿》〈跋〉。

159. 海濤法師（2005），《放年手冊》，臺北：生命道場。

160. 袁靜芳（1999），《樂種學》，中國北京：華樂。

161. 袁靜芳等（2000），《中國傳統音樂概論・音樂卷》，中國上海：新華書店。

162. 商務印書館編（1967），《辭源》，臺北：臺灣商務。

163. 國立臺灣藝術專科學校主編（1982），〈南管界老樂人——黃根柏〉，《臺灣民間藝人專輯》，南投：臺灣省教育廳，30-31。

164. 國立臺灣藝術專科學校主編（1982），〈活在南管音樂中的王崑山〉，《臺灣民間藝人專輯》，南投：臺灣省教育廳，26-27。

165. 國立臺灣藝術專科學校主編（1982），《臺灣民間藝人專集》，南投：臺灣省教育廳。

166. 國立藝術學院傳統藝術研究中心（1996），《皮影戲：張德成藝師家傳劇本集》，臺北：教育部。

167. 張子文（2003），〈林熊徵〉，《臺灣歷史人物小傳——明清暨日據時期》，臺北：國家圖書館，272-273。

168. 張炫文（1991），《台灣福佬系說唱音樂研究》，臺北：樂韻。

169. 張炫文（1998），《歌仔調之美》，臺北：漢光文化。

170. 張美玲編輯（2006），《雅樂共賞南音傳——2006 年全國南管整絃大會資料冊》，彰化：彰化縣文化局。

171. 張清治（2006），《理玄續事之二》，臺北：張清治。

172. 張榑國（1997），《皮影戲——張德成藝師家傳影偶圖錄》，臺北：教育部。

173. 教育部（1989），《國家重要民族藝術藝師專輯》，臺北：教育部。

174. 清雅樂府館誌編輯委員會（2003），《清雅樂府館誌——五十週年特輯》，臺中：編者。

175. 祥雲法師（1990），《佛教常用的「唄器、器物、服裝」簡述》，臺北：善導寺弘誓學佛班。

176. 祥雲法師（1995），〈大詮法師行誼與形象——大詮法師小傳〉，《唱誦利人天》，臺北：圓通學舍。

177. 符芝瑛（1997），《薪火——佛光山承先啟後的故事》，臺北：天下。

178. 莊永平（2001），《琵琶手冊》，中國上海：上海音樂。

179. 許常惠（1982），《臺灣福佬系民歌》，臺北：百科文化。

180. 許常惠（1996），《台灣音樂史初稿》，臺北：全音。

181. 許常惠編（1982），《鹿港南管音樂的調查與研究》，鹿港：文物維護地方發展促進委員會。

182. 許欽鐘（1986），《禪門日誦》，臺中：瑞成。

183. 許欽鐘（2005），《禪林道場讚頌集》，臺中：瑞成。

184. 郭應護口述、楊湘玲撰稿（2006），〈深情寄絲竹——郭應護的音樂人生〉，《彰化縣口述歷史第七集：鹿港南管音樂專題》，彰化：彰化縣文化局，61-110。

185. 陳丁林（1997），《南瀛藝陣誌》，臺南：臺南縣政府。

186. 陳木子（2004），〈肆・歷任住持・三・本寺第三任住持・源靈和尚〉，《曹洞宗東和禪寺》，臺北：東和禪寺。

187. 陳正之（1991），《掌中功名——臺灣的傳統偶戲》，臺中：臺灣省政府新聞處。

188. 陳正之（1997），《樂韻泥香——臺灣的傳統藝陣》，臺中：臺灣省政府新聞處。

189. 陳彥仲、黃麗如、陳柔森、李易蓉、謝宗榮、張志遠、陳仕賢等（1993），《臺灣的藝陣》，臺北：遠足。

190. 陳彥仲等（2003），《台灣的藝陣》，臺北：遠足。

191. 陳郁秀（1997），《音樂臺灣》，臺北：時報。

192. 陳郁秀、孫芝君（2004），《薔薇花影——呂泉生的歌樂人生》，臺北：時報。

193. 陳郁秀、孫芝君（2000），《張福興——近代臺灣第一位音樂家》，臺北：時報。

194. 陳香編著（1983），《台灣竹枝詞選集》，臺北：臺灣商務印書館。

195. 陳淑英（2020），《一生千面——唐文華與國光劇藝新美學》，臺北：國立傳統藝術中心。

196. 陳雯（2003），《孫毓芹——此生祇為雅琴來》，臺北：時報。

197. 陳瑞柳（1995），《臺灣光復後南管先賢記》，自印本。

198. 陳德馨（1986），〈泉州提線木偶的傳入與發展〉，陳瑞統編，《泉州木偶藝術》，中國廈門：鷺江，6-26。

199. 曾永義等（2003），《臺灣傳統戲曲之美》，臺中：晨星。

200. 無著道忠（1982重印），《禪林象器箋》，臺北：彌勒。

201. 童忠良（1998），〈從十五調到一百八十調的理論框架〉，《音樂研究》，中國北京：人民音樂，61-65。

202. 超塵法師（校勘）（1987），《禪門日誦》，香港：佛學。

203. 黃文博（1989），《台灣信仰傳奇》，臺北：臺原。

204. 黃文博（1989），《南瀛歷史與風土》，臺北：常民文化。

205. 黃文博（1990），《台灣信仰傳奇》，臺北：臺原。

206. 黃文博（1991），《當鑼鼓響起——台灣藝陣傳奇》，臺北：臺原。

207. 黃文博（1994），《南瀛刈香誌》，臺南：臺南縣立文化中心。

208. 黃文博（2000），《南瀛王船誌》，臺南：臺南縣文化局。

209. 黃文博（2000），《臺灣民間藝陣》。臺北：常民文化。

210. 黃文博、黃明雅（2001），《台灣第一香——西港玉敕慶安宮庚辰香科大醮典》，臺南：西港玉敕慶安宮。

211. 黃春秀（2006），《細說臺灣布袋戲》，臺北：國立歷史博物館。

212. 黃玲玉（1991），《從閩南車鼓之田野調查試探台灣車鼓音樂之源流》，臺北：社團法人中華民國民族音樂學會。

213. 黃玲玉（1997），〈歌舞小戲（陣頭）〉，陳郁秀編，《台灣音樂閱覽》，臺北：玉山社，92-105。

214. 黃興武文字編輯（2005），《影偶之美：高雄縣皮影戲館典藏目錄II》，高雄：高雄縣文化局。

215. 慈怡編（1988），《佛光大辭典》，高雄：佛光。

216. 楊兆禎（1974），《客家民謠九腔十八調的研究》，臺北：育英。

217. 楊兆禎（1982），《台灣客家系民歌》，臺北：百科文化。

218. 楊佈光（1983），《客家民謠之研究》，臺北：樂韻。

219. 楊蔭瀏（1997），《中國古代音樂史稿》，臺北：大鴻。

220. 楊寶蓮（2001），《臺灣客語說唱》，新竹：新竹縣文化局。

221. 溫秋菊（1992），《侯佑宗的平劇鑼鼓》（書一冊及 CD 兩片），臺北：文建會。

222. 溫秋菊（1994），《臺灣平劇發展之研究》，臺北：學藝。

223. 溫秋菊（1998），〈近百年來臺灣京劇的發展概述〉，《百年臺灣音樂圖像巡禮》，臺北：時報，44-55。

224. 臺灣南樂聯誼演奏大會專輯發行委員會（1993），《臺灣南樂聯誼演奏大會——清雅樂府四十週年慶》，臺中：編者。

225. 趙楓（1992），《中國樂器》，香港：珠海。

226. 趙璞（1991），《中國樂器學・琵琶篇》，嘉義：作者自刊。

227. 劉枝萬（1967），《臺北市松山祈安建醮祭典》，臺北：中央研究院民族學研究所。

228. 劉枝萬（1983），《臺灣民間信仰傳奇》，臺北：聯經。

229. 劉春曙（1985），〈南曲各滾門的主韻〉，手稿，中國北京：中國大百科全書出版社。

230. 劉還月（1986），《臺灣民俗誌》，臺北：洛城。

231. 劉還月（1990），《台灣的布袋戲》，臺北：臺原。

232. 樂聲〈2005〉，《中國樂器博物館》，中國北京：時事。

233. 蔡欣欣（2008），《月明冰雪闌——有情阿嬤洪明雪的歌仔戲人生》，新北：新北市政府文化局。

234. 蔡欣欣（2016），《永遠的京劇小生曹復永劇藝生涯與演藝風華》，臺北：臺北市文化局。

235. 蔡郁琳（2005），〈吳素霞〉，《臺灣文學辭典》編纂計畫。

236. 蔡郁琳（2005），〈雅正齋〉，《臺灣文學辭典》編纂計畫。

237. 蔡時英等（2006），《中國民族民間器樂曲集成・廣東卷》，中國北京：新華書店。

238. 蔡說麗（2000），〈陳天來〉，《臺北人物誌》，臺北：臺北市新聞處，194-199。

239. 鄭國權（2006），〈客觀評價《泉南指譜重編》〉，《兩岸論絃管》，中國北京：中國戲劇，263-265。

240. 鄭榮興（1998），《國立復興劇藝實驗學校紀念專刊》，臺北：國立復興劇藝實驗學校。

241. 鄭榮興（2001），《台灣客家三腳採茶戲研究》，苗栗：慶美園文教基金會。

242. 鄭榮興（2004），《陳慶松——客家八音金招牌》，宜蘭：國立傳統藝術中心。

243. 鄭榮興（2004），《台灣客家音樂》，臺中：晨星。

244. 鄭榮興（2007），《大戲台》NO.01，臺北：國立臺灣戲曲學院。

245. 鄭德淵（1983），《樂器學研究 樂器分類體系之探討》，臺北：全音。

246. 餘光弘編（1993），《鹿港暑期人類學田野工作教室論文集》，臺北：中央研究院民族學研究所。

247. 盧進興（2003），《七響風華——烏山頭七響陣全集》，臺南：常青。

248. 賴碧霞（1993），《台灣客家民謠薪傳》，臺北：樂韻。

249. 薛宗明（1981），《中國音樂史・樂譜篇》，臺北：臺灣商務。

250. 韓淑德、張之年（1987），《中國琵琶史稿》，臺北：丹青。

251. 簡上仁（1991），《臺灣福佬系民歌的淵源及發展》，臺北：自立晚報。

252. 簡上仁（2001），《語言聲調與歌曲曲調的關係及創作之研究》，臺北：眾文。

253. 藍吉富編（1994），《中華佛教百科全書》，臺南：中華佛教百科。

254. 羅蔗園（1959），〈「別樂識五音輪二十八調圖」箋訂：唐段安節箋訂的一部分〉，《音樂研究》，中國北京：人民音樂，71-86。

255. 譚達先（1984），《中國民間戲劇研究》，臺北：木鐸。

256. 釋明迦總編（1992），《香光尼僧團十二年週年特刊》，嘉義：香光莊嚴。

257. 釋悟因總編（1992），《覺樹人華：香光尼眾學院成立十二年週年專刊》，嘉義：香光莊嚴。

258. 釋慧舟等編著（1988），《佛教儀式須知》，臺北：佛教。

259. 釋默如（1989），〈史傳——戒德法師傳略〉，《默如叢書第五冊・雜著》，臺北：新文豐。

260. 闞正宗（1999），《臺灣佛教一百年》，臺北：東大圖書。

261. 闞正宗（2004），《重讀臺灣佛教——戰後臺灣佛教》（正篇、續篇），臺北：大千。

262. 顧正秋、季季（1997），《休戀逝水——顧正秋回憶錄》，臺北：時報。

263. 靈鷲山文化編著（2001），〈臺灣水陸耆老——戒德老和尚打水陸四十六年〉，《時間與空間的旅行——天地冥陽水陸普度大齋勝會》，臺北：靈鷲山般若文教。

264. 臺灣全眞仙觀管理委員會編（2019），《臺灣全眞仙觀》，新北：臺灣全眞仙觀管理委員會。

期刊論文

265. 《民俗曲藝》（1981）轉載〈施博爾手藏台灣皮影戲劇本〉，《民俗曲藝》第3期「皮影戲專號（上）」，30-88。

266. 介逸（1968），〈「天鳥鳥將落雨」的今昔〉，《台灣風物》，18（3），83。

267. 尤苡人（2005），〈古琴與現代生活〉，《新潮六四》，47-52。

268. 王一剛（1975），〈貓婆鬍鬚全拼命〉，《台灣風物》，25（4），85。

269. 王子政（1981），〈一代傀儡戲王——張國才〉，《民俗曲藝》，5，12-19。

270. 王愛群（1984），〈從南音「滾門」之實探其淵源〉，《泉州歷史文化中心工作通訊》，6（1），10-21。

271. 王耀華（1986），〈福建南曲宮調與「同均三宮」〉，《中國音樂學》，1，47-57。

272. 王櫻芬（1992），〈《明刊閩南戲曲弦管選本三種》評介〉，《國立中央圖書館館刊》，25（2），211-220。

273. 王櫻芬（2001），〈南管嗹咁尾及其曲目初探——以囉哩嗹及佛尾爲主要探討對象〉，《民俗曲藝》，131，203-238。

274. 王櫻芬（2006），〈南管曲目分類系統及其作用〉，《民俗曲藝》，152，253-297。

275. 朱維之（1935），〈泉南古曲在中國音樂上之地位〉，《福建文化》，3（19）。（轉載於〈廈門林鴻撰著「泉南指譜重編」〉，《福建戲史錄》，1983年，184-186）。

276. 江吼（1984），〈談談南曲的三種版本〉，《泉州歷史文化中心工作通訊》，6（1），22-26。

277. 江武昌（1985），〈轟動武林驚動萬教——五洲園黃俊雄先生〉，《民俗曲藝》第37期「民間劇場專輯」，128-135。

278. 江武昌（1990），〈台灣布袋戲簡史〉，《民俗曲藝》第67、68期合刊「布袋戲專輯」，88-126。

279. 吳明德（2006），〈梅花香自苦寒——女頭手江賜美的崛起過程〉，《北縣文化》傳統藝術專輯，88。

280. 吳松谷（1980），〈艋舺的業餘樂團〉，《民俗曲藝》，14，21-28。

281. 吳逸生（1980），〈愚齋隨筆——談鬍鬚全〉，《民俗曲藝》，2，74-77。

282. 呂理政（1990），〈演戲‧看戲‧寫戲臺灣布袋戲的回顧與前瞻〉，《民俗曲藝》第67、68期合刊「布袋戲專輯」，4-40。

283. 呂錘寬（1989），〈台灣天師派道教醮祭儀式與科儀〉，《藝術學院學報》第1期。

284. 呂錘寬（1993），〈台灣道教儀式與音樂的資料〉，《藝術學院學報》第9期，7-38。

285. 呂錘寬（1994），〈民國以來南管文化的演變〉，《音樂研究》，3，1-27。

286. 呂錘寬（1995），〈法器與鑼鼓在道教儀式中的功能〉，《傳統藝術研究》第1期，157-181。

287. 李金峰、陳意芬（1996），〈布袋戲的「洲閣之爭」始末〉，《臺灣文藝》，154，138-157。

288. 李國俊（1988），〈側寫鄭叔簡先生與中華絃管研究團〉，《民俗曲藝》，55，5-11。

289. 李毓芳（2007），〈泉腔南曲普世傳——泉州地方戲曲研究社與泉州戲曲研究叢書〉，《彰化藝文》，4（35），30-35。

290. 李毓芳（2007），〈套曲《黑麻序套》的研究〉，《臺灣音樂研究》春季號，4，55-82。

291. 李繼賢（1981），〈淺釋台灣戲曲的諺語〉，《民俗曲藝》，11，85-93。

參考資料

附錄

292. 林仁昱（2007），〈「天烏烏」歌謠辭類型與定型化發展研究〉，《興大人文學報》第 38 期，215-251。

293. 林宏隆（1983），〈夏末蟬聲──訪王炎老先生〉，《民俗曲藝》第 26 期「民間劇場專輯」，141-145。

294. 林良哲（1997），〈浮浮沉沉的戲台人生──北管藝人莊進才訪談錄〉，《宜蘭文獻》，25，61-96。

295. 林谷芳，〈浦東派之琵琶藝術〉，1994 年臺北市傳統藝術季特刊，98，《北市國樂》。

296. 林谷芳，〈從塞上曲看琵琶流派在左手指法運用上的基本分野──一個演奏法與風格間的初步探討〉。

297. 林茂賢（1990），〈台灣布袋戲劇目〉，《民俗曲藝》第 67、68 期合刊「布袋戲專輯」，53-67。

298. 林珀姬（2007），〈南管音樂門頭探索（一）──從知見曲目探索明刊本帶（北）字門類曲目的轉化〉，《關渡音樂學刊》第 6 期。

299. 林珀姬（2007），〈論南管整絃的樂儀──排門頭與樂不斷聲〉，《文資學報》，3，94-121。

300. 邱坤良（1981），〈台灣的皮影戲〉，《民俗曲藝》第 3 期「皮影戲專號（上）」，1-15。

301. 邱坤良（1983），〈台灣的傀儡戲〉，《民俗曲藝》第 23、24 期合刊「傀儡戲專輯」，1-24。

302. 俞大綱（1981），〈我對地方戲曲及曲藝聲腔的看法〉，《民俗曲藝》，7，7-10。

303. 施振華（1986），〈廈門南管的興盛時期〉，《閩南雜誌》（半月刊），5 月 30 日。

304. 施振華（1986），〈廈門南管集安堂〉，《閩南雜誌》（半月刊），第四版，4 月 30 日。

305. 施博爾（K. Schipper）著，蕭惠卿譯（1983），〈滑稽神──關於台灣滑稽神的神明〉，《民俗曲藝》。

306. 施德玉（2018），〈臺南「草鞋公陣」探析〉，《戲劇學刊》，27，61-85。

307. 洪聖凱（2001），〈掌中人物特寫・一代女演師江賜美的故事〉，《北縣文化》，71，66-71。

308. 容天圻（1989），〈古琴的過去與現在〉，《故宮文物》，73，81-85。

309. 徐麗紗（2002），〈對福佬語系民歌的思考〉，《美麗福爾摩沙・臺灣空中文化藝術學苑》，14，84-90。

310. 徐麗紗（2002），〈找尋那年代音樂的刻痕──日治時期歌仔戲老唱片的整理與研究〉，《傳統藝術》，21，43-45。

311. 高雅俐（2005），〈從「展演」觀點論音聲實踐在臺灣佛教水陸法會儀式中所扮演的角色〉，《臺灣音樂研究》，秋季號，1-28。

312. 陳丁林（1998），〈廟會中的民俗藝陣〉，《南瀛文獻》，42，69-123。

313. 陳俊斌（1993），〈由南管樂器的查考談南管音樂形成年代〉，《國立藝術學院音樂系系刊》，21-30。

314. 陳雯（1988），〈台灣的古琴音樂教學與演奏傳承現況（一）〉，《和真琴刊》，2。

315. 陳雯（1996），〈台灣的古琴音樂文化 1949 年以來之傳承概況〉，《北市國樂》，10（123），3-8。

316. 陳慶隆（1989），〈發展古琴音樂──和真琴社〉，《北市國樂》，第三版，1（42）。

317. 陳龍廷（1990），〈電視布袋戲〉，《民俗曲藝》第 67、68 期合刊「布袋戲專輯」，68-87。

318. 陳龍廷（1999），〈五十年來的台灣布袋戲〉，《歷史月刊》，139，4-11。

319. 程玉凰（2004），〈林占梅與「萬壑松」唐琴之謎〉，《竹塹文獻雜誌》，第 30 期，74-95。

320. 舒覓（1996），〈顯教法器〉，《佛教文物雜誌》，2 月（第 14 期），42-47。

321. 黃永川（1976），〈從造型美看布袋戲〉，《雄獅美術》，62，4-20。

322. 黃祖蔭（2000），〈駱香林山水藝術論──臺灣畫史新探〉，《竹塹文獻雜誌》，4（15），31-39。

323. 黃順仁（1985），〈布袋戲界的常青樹──第二代「玉泉閣」黃秋藤〉，《民俗曲藝》第 37 期「民間劇場專輯」，94-99。

324. 黃順仁（1985），〈談關廟玉泉閣──敬悼一代宗師黃添泉〉，《民俗曲藝》，36，62-71。

325. 勞格文著，許麗玲譯（1996），〈臺灣北部正一派道士譜系〉，《民俗曲藝》，103，31-47。

326. 楊玉君（1992），〈梨園戲藝人吳素霞小傳〉，《民俗曲藝》，75，163-167。

327. 楊湘玲（2007），〈淺探臺灣傳統吟詩調的音樂結構──以「天籟吟社」莫月娥所吟七言絕句為例〉，收於《臺灣音樂研究》春季號，85-103。

328. 楊韻慧（1998），〈絃管指套宮調研究〉，《民俗曲藝》，114，157-211。

329. 詹惠登（1982），〈布袋戲的劇場〉，《民俗曲藝》，21，1-15。

330. 詹惠登（1983），〈布袋戲的劇本與劇場組織〉，《民俗曲藝》第 26 期「民間劇場專輯」，121-139。

331. 劉春曙（1993），〈閩台車鼓辨析──歌仔戲形成三要素〉，《民俗曲藝》，81，43-86。

332. 劉殿（1985），〈堅持傳統尊重藝術──黃順仁的傳統布袋戲團「美玉泉」〉，《民俗曲藝》第 37 期「民間劇場專輯」，100-105。

333. 潘汝端（2004），〈北管散牌【風入松】之探源及其實際運用〉，《藝術評論》。

334. 編輯室（2000），〈側寫吳素霞女士〉，《傳統藝術》，10，30-32。

335. 蔡郁琳（2001），〈南管「散套」曲目研究──以郭炳南蒐藏的手抄本為主〉，《彰化文獻》，3，151-177。

336. 蔡郁琳（2003），〈南管手抄本記譜方式比較──以譜〈走馬〉為例〉，《重中論集》，3，65-93。

337. 蔡郁琳（2004），〈從《日治時期臺灣報刊戲曲資料彙編》重建南管社團集絃堂的組織與活動〉，《重中論集》，4，33-56。

338. 鄭浩正（1983），〈樂神一考〉，《民俗曲藝》23、24，118-140。

339. 魯松齡（1985），〈尺八初探〉，《泉州歷史文化中心工作通訊──南音研究專輯之二》，6（1），9-18。

340. 謝孝苹（1992），〈梅庵琴派在海峽兩岸的流傳〉，《統一論壇》，22，26-29。

341. 謝宗榮（2008），〈臺灣道教的傳承與道壇生態〉，《宗教大同》，7。

342. 謝松輝（1983），〈傀儡戲薪傳有人──林讚成喜上眉梢〉，《民俗曲藝》第 23、24 期合刊「傀儡戲專輯」，30-33。

343. 謝德錫（1998），〈戲夢人生，又見「戲海女神龍」──臺灣第一代布袋戲女藝師江賜美〉，《交流》，38，57-60。

344. 簡秀珍（2005），〈開枝散葉，老根猶在：北管子弟團宜蘭總蘭社今昔〉，《傳統藝術》，6（55），41-45。

345. 吳春暉（1960），〈艋舺業餘樂團概況〉，《台北文物》，8（4），76-80。

博碩士論文

346. 方美玲（1999），〈台灣太平歌研究〉，國立藝術學院傳統藝術研究所碩士論文。

347. 王幸華（1991），〈臺灣閩南語兒童歌謠研究〉，逢甲大學中國文學研究所碩士論文。

348. 王嘉寶（1985），〈南管樂曲的分析〉，國立臺灣師範大學音樂研究所碩士論文。

349. 竹碧華（1997），〈楊秀卿歌仔說唱之研究〉，中國文化大學藝術研究所音樂組碩士論文。

350. 何麗華（2000），〈佛教燄口儀式與音樂之研究──以戒德長老為主要研究對象〉，國立成功大學藝術研究所碩士論文。

351. 吳佩珊（2007），〈儀式、音樂、意義──臺灣浴佛會之研究〉，國立臺南藝術大學民族音樂學研究所碩士論文。

352. 呂慧真（2007），〈音樂、舞台、儀式──臺灣佛光山音樂會之研究〉，國立臺南藝術大學民族音樂學研究所碩士論文。

353. 李秀娥（1989），〈民間傳統文化的持續與變遷──以臺北市南管社團的活動為例〉，國立臺灣大學人類學研究所碩士論文。

354. 李孟勳（2016），〈曲館與地方社會──北港音樂子弟團的變遷〉，國立政治大學民族學系博士論文。

355. 李姿寬（2005），〈佛教梵唄「大悲咒」之傳承與變遷〉，國立臺北藝術大學音樂學研究所碩士論文。

356. 李純仁（1971），〈中國佛教音樂之研究〉，中國文化大學藝術研究所碩士論文。

357. 李婉淳（2004），〈台灣皮影戲音樂研究〉，國立臺灣師範大學民族音樂研究所碩士論文。

358. 汪娟（1996），〈敦煌禮懺文研究〉，中國文化大學中國文學研究所博士論文。

359. 周啓忠（2012），〈臺灣道士集體儀式養成教育之研究——以三清宮「道學研習營」、指南宮「中華道教學院」、道教發展基金會「道教研習班」爲例〉，眞理大學宗教文化與組織管理學系碩士論文。

360. 周嘉郁（2008），〈追憶「幸福」年代——回首合唱教育家林福裕的音樂人生〉，國立臺灣師範大學音樂學系在職進修碩士班碩士論文。

361. 林久惠（1983），〈台灣佛教音樂——早晚課主要經典的音樂研究〉，國立臺灣師範大學音樂研究所碩士論文。

362. 林仁昱（1995），〈唐代淨土讚歌之形式研究〉，國立中山大學中國文學研究所碩士論文。

363. 林仁昱（2001），〈敦煌佛教歌曲之研究〉，國立中正大學中國文學系博士論文。

364. 林怡君（2007），〈臺灣地藏懺儀之儀軌與音樂研究〉，國立臺南藝術大學民族音樂學研究所碩士論文。

365. 林怡吟（2004），〈臺灣北部釋教儀式之南曲研究〉，國立臺北藝術大學音樂學研究所碩士論文。

366. 林美君（2002），〈從修行到消費——臺灣錄音佛教音樂之研究〉，國立成功大學藝術研究所碩士論文。

367. 林淑玲（1987），〈鹿港雅正齋及南管唱腔之研究〉，國立臺灣師範大學音樂研究所碩士論文。

368. 林惠美（2006），〈臺灣佛教水懺儀式音樂研究——以佛光山及萬佛寺道場爲對象〉，國立臺北教育大學音樂學系碩士論文。

369. 林嘉雯（2007），〈臺灣佛教盂蘭盆儀軌與音樂的實踐〉，國立臺南藝術大學民族音樂學研究所碩士論文。

370. 林韻柔（2002），〈唐代寺院結構及其運作〉，東海大學歷史學系碩士論文。

371. 邱一峰（2004），〈閩台偶戲研究〉，國立政治大學中國文學研究所博士論文。

372. 邱宜玲（1996），〈台灣北部釋教的儀式與音樂〉，國立臺灣師範大學音樂研究所碩士論文。

373. 邱鈺鈞（2005），〈「慈悲道場懺法」儀式與音樂的研究〉，國立成功大學藝術研究所碩士論文。

374. 施玉雯（2006），〈「文煥堂指譜」記譜法研究——兼論南管記譜概念之演變〉，國立臺灣大學音樂學研究所碩士論文。

375. 施伊姿（2004），〈三時繫念儀式及其於臺灣實踐之研究〉，國立成功大學藝術研究所碩士論文。

376. 施沛瑜（2007），〈技術、流行與小衆音樂市場：以亞洲唱片公司爲例之地方音樂工業研究〉，國立臺南藝術大學民族音樂學研究所碩士論文。

377. 施宜君（2008），〈從「高文舉」一劇探討臺灣交加戲音樂之運用——以南管新錦珠劇團爲例〉，國立臺北藝術大學音樂學研究所碩士論文。

378. 洪禎玟（2005），〈宗教、傳統與藝陣：新營土庫「竹馬陣」的表演藝術〉，國立成功大學藝術研究所碩士論文。

379. 范李彬（1998），〈「普庵咒」音樂研究〉，國立藝術學院音樂學系碩士論文。

380. 范揚賢（2019），〈臺灣豫劇音樂之衍變〉，國立臺南藝術大學民族音樂學研究所在職專班碩士論文。

381. 兪思妤（2009），〈「雞籠中元祭」道教科儀唱腔之研究與分析〉，國立臺灣師範大學民族音樂研究所碩士論文。

382. 孫慧芳（2005），〈臺灣太平歌館之音樂研究〉，國立臺北師範學院音樂學系碩士論文。

383. 徐亞湘（1993），〈台灣地區戲神——田都元帥與西秦王爺之研究〉，中國文化大學藝術研究所碩士論文。

384. 徐雅玫（2000），〈台灣布袋戲之後場音樂初探〉，國立臺灣師範大學民族音樂研究所碩士論文。

385. 徐慧鈺（1991），〈林占梅年譜〉，國立政治大學中國文學研究所碩士論文。

386. 高雅俐（1990），〈從佛教音樂文化的轉變論佛教音樂在台灣的發展〉，國立臺灣師範大學音樂研究所碩士論文。

387. 高嘉穗（1996），〈臺灣傳統吟詩音樂研究〉，國立臺灣師範大學音樂研究所碩士論文。

388. 郭沛青（2017），〈南管新錦珠交加戲研究〉，國立臺灣師範大學民族音樂研究所碩士論文。

389. 張文政（2008），〈高雄天壇斗堂的成立及其禮斗科儀研究〉，輔仁大學宗教學研究所碩士論文。

390. 張杏月（1995），〈臺灣佛教法會──大悲懺的音樂研究〉，中國文化大學藝術研究所碩士論文。

391. 張雅惠（2000），〈潮調布袋戲《金簪記》音樂研究〉，國立臺灣師範大學民族音樂研究所碩士論文。

392. 張瀞文《2003》，〈北管子弟先生林水金生命史研究〉，國立臺北藝術大學傳統音樂學系音樂理論組學士論文。

393. 陳怡君（2004），〈臺灣的鼓類樂器研究〉，國立臺北師範學院音樂研究所碩士論文。

394. 陳欣宜（2005），〈臺灣佛教梵唄教學之轉變與影響〉，國立成功大學藝術研究所碩士論文。

395. 陳省身（2006），〈臺灣當代佛教焰口儀式研究〉，輔仁大學宗教學研究所碩士論文。

396. 游慧文（1997），〈南管館閣南聲社研究〉，國立藝術學院音樂學系碩士論文。

397. 黃三和（2009），〈台南樹仔腳白鶴陣之研究〉，國立臺南大學體育學系教學碩士班碩士論文。

398. 黃玉潔（2004），〈臺灣佛光山道場體系瑜伽燄口儀式音樂研究〉，國立臺北藝術大學音樂學研究所碩士論文。

399. 黃玲玉（1986），〈台灣車鼓之研究〉，國立臺灣師範大學音樂研究所碩士論文。

400. 黃學穎（2005），〈臺灣文武郎君研究〉，國立臺北師範學院音樂研究所碩士論文。

401. 黃雅琴（2008），〈南管藝師吳素霞研究〉，國立臺灣師範大學民族音樂研究所碩士論文。

402. 彭嘉煒（2014），〈臺灣全真道的現況與發展──以謝光男、巫平仁、陳理義為例〉，輔仁大學宗教學系碩士在職專班碩士論文。

403. 楊秀卿（2012），〈錦成閣之探討──一個傳統曲館的組織型態與在地營運〉，南華大學建築與景觀學系環境藝術碩士論文。

404. 楊湘玲（2001），〈清季臺灣竹塹地方士紳的音樂活動──以林、鄭兩大家族為中心〉，國立臺灣大學音樂學研究所碩士論文。

405. 楊雅媚（2007），〈漢傳佛寺重要殿堂之犍椎法器運用〉，國立臺灣藝術大學表演藝術研究所博士論文。

406. 楊馥菱（1997），〈楊麗花及其歌仔戲藝術研究〉，東海大學中國文學系碩士論文。

407. 溫秋菊（2007），〈論南管曲門頭（mng-thâu）之概念及其系統〉，國立臺灣師範大學音樂學系博士論文。

408. 廖秀紜（2000），〈藝師蘇登旺的北管戲曲研究〉，國立臺灣師範大學音樂研究所碩士論文。

409. 趙郁玲（1995），〈台灣車鼓之舞蹈研究〉，中國文化大學舞蹈研究所碩士論文。

410. 趙陽明（1998），〈論新錦福傀儡戲團及其戲曲音樂〉，國立成功大學藝術研究所碩士論文。

411. 潘汝端（1998），〈北管嗩吶的音樂及其技藝研究〉，國立臺灣師範大學音樂學系碩士論文。

412. 蔡君瑜（2006），〈音聲弘法──花蓮和南寺「創作佛曲」研究〉，國立臺灣師範大學民族音樂研究所碩士論文。

413. 蔡東鑫（2007），〈客家「撮把戲」的傳統技藝及其音樂之研究：以楊秀衡與林炳煥為研究對象〉，國立臺北藝術大學音樂學研究所碩士論文。

414. 蔡郁琳（1996），〈南管曲唱唸法研究〉，國立臺灣師範大學音樂學系碩士論文。

415. 賴信川（1999），〈魚山聲明集研究──中國佛教梵唄的考察〉，華梵大學東方人文思想研究所碩士論文。

416. 謝惠文（2007），〈臺灣「彌陀佛七」之儀式與音樂研究〉，國立臺南藝術大學民族音樂學研究所碩士論文。

417. 嚴淑惠（2004），〈鹿港南管的文化空間與樂社之研究〉，南華大學美學與藝術管理研究所碩士論文。

會議及研討會論文

418. 王振義（1987），〈淺說閩南語社會的念歌〉，《台灣史研究暨史料發掘研討會論文集》，289。

419. 王櫻芬（1997），〈臺灣南管一百年：社會變遷、文化政策與南管活動〉，《音樂臺灣一百年論文集》，臺北：白鷺鷥文教基金會，86-124。

420. 石光生（1997），〈執行民間藝術保存之實際與展望——以「新錦福」傀儡戲技藝保存計畫為例〉，《八十六年傳統藝術研討會論文集》，臺北：國立傳統藝術中心籌備處，259-269。

421. 江武昌（1999），〈虎尾五洲園布袋戲之流播與變遷〉，《國際偶戲學術研討會論文集》，雲林：雲林縣立文化中心，334-348。

422. 呂錘寬（1994），〈民國以來南管文化的演變〉，《千載清音：南管學術研討會論文集》，彰化：彰化縣立文化中心，115-133。

423. 呂錘寬（2005），〈論臺灣偶戲音樂中的 tio⁵-tiau³〉，《臺灣布袋戲與傳統文化創意產業研討會論文集》，宜蘭：國立傳統藝術中心。

424. 李秀娥（1993），〈絃管社團的組織原則——以鹿港雅正齋為例〉，余光弘編，《鹿港暑期人類學田野工作教室論文集》，臺北：中央研究院民族學研究所，147-186。

425. 李秀娥（1994），〈社經環境與南管社團發展關係初探——以鹿港雅正齋為例〉，王櫻芬編，《八十三年全國文藝季千載清音・南管學術研討會論文集》，彰化：彰化縣立文化中心，138-162。

426. 李國俊（2004），〈南管戲曲滾門牌調系統芻論〉，《南北管音樂藝術研討會論文集》，宜蘭：國立傳統藝術中心。

427. 辛晚教（2001），〈澎湖南管人在高雄〉，《菊島人文之美：澎湖傳統藝術研討會論文集》，臺北：國立傳統藝術中心籌備處，146-160。

428. 林哲緯（2017），〈臺灣北部正一派與全真道的匯流——明德壇蘇西明道長之個案分析〉，《2017 第三屆「臺灣道教」學術研討會——臺灣的丹道與全真道》會議論文集，114-115，新北：真理大學宗教文化與組織管理學系等。

429. 施德玉（2021），〈臺灣九甲戲音樂特色與發展芻議〉，《2020 重建臺灣音樂史：臺灣音樂史研究回顧與發展願景國際學術研討會論文集》。

430. 徐麗紗（1996），〈臺灣歌仔戲哭調唱腔的檢析〉，曾永義主編，《海峽兩岸歌仔戲學術研討會論文集》，臺北：行政院文化建設委員會，193-230。

431. 徐麗紗（1997），〈臺灣歌仔戲音樂一百年〉，陳郁秀主編，《音樂臺灣一百年論文集》，臺北：白鷺鷥文教基金會，195-229。

432. 徐麗紗（2003），〈試探日治時期臺灣歌仔戲的唱腔設計〉，蔡欣欣主編，《百年歌仔——2001 海峽兩岸歌仔戲發展交流研討論文集》，宜蘭：國立傳統藝術中心，262-315。

433. 徐麗紗（2005），〈建立有聲歌仔戲史的意義〉，江韶瑩主編，《民間藝術論壇論文集》，宜蘭：國立傳統藝術中心，373-379。

434. 徐麗紗、林良哲（2000），〈臺語流行歌與歌仔戲音樂發展的相關性〉，林谷芳主編，《民族音樂之當代性論文集》，臺北：中華民國民族音樂學會，101-120。

435. 財團法人佛光山文教基金會（1999），《1998 年佛學研究論文集——佛教音樂》，新北：佛光文化事業有限公司。

436. 財團法人佛光山文教基金會（2001），《2000 年佛學研究論文集——佛教音樂 II》，高雄：佛光。

437. 財團法人佛光山文教基金會（2001），《2001 年宗教音樂學術研討會論文集》，高雄：佛光。

438. 高雅俐（2004），〈音樂、展演與身分認同：戰後臺灣地區漢傳佛教儀式音樂展演及其傳承與變遷〉，《2004 國際宗教音樂學術研討會論文集》，臺北市：國立傳統藝術中心、臺北縣：國立臺灣藝術大學。

439. 國立政治大學宗教研究所（2002），《宗教與藝術學術研討會論文集》，臺北：國立政治大學。

440. 國立臺灣藝術大學編輯（2004），《2004 國際宗教音樂學術研討會論文集：宗教音樂的傳統與變遷》，臺北市：國立傳統藝術中心、臺北縣：國立臺灣藝術大學。

441. 國際佛光會編輯（2007），《2007 東亞佛教音樂交流暨學術論壇論文集》，高雄：國際佛光會。

442. 張再興（1991），〈南音存見曲譜大全〉，發表於「中國南音學會第二屆學術研討會」（10月中國南音學會於福建泉州舉辦）。

443. 陳兆南（2003），〈台灣歌仔呂柳仙的說唱藝術與文學〉，《2003年說唱藝術學術研討會論文集》。

444. 陳瑞柳（1991），〈南管重奉的「五少芳賢」瑣談〉，發表於「中國南音學會第二屆學術研討會」（10月中國南音學會於福建泉州舉辦）。

445. 范揚坤（2016），〈無形文化資產法定保護作為與實踐行動〉，宣讀於「察色望形‧聞聲辨音有形及無形文化資產研究與保護」國際學術研討會，臺南：國立臺南藝術大學。

446. 游慧文（2001），〈澎湖南管館閣集慶堂抄本中的曲〉，《菊島人文之美：澎湖傳統藝術研討會論文集》，臺北：國立傳統藝術中心籌備處，28-53。

447. 童忠良（2005），〈一百八十調的基因圖譜〉，《2005臺灣音樂學論壇》，臺北：國立臺灣大學。

448. 黃文正（2003），〈南瀛地區傳統車鼓陣保存曲目研究〉，《南瀛人文景觀‧南瀛傳統藝術研討會論文集》，宜蘭：國立傳統藝術中心，23-63。

449. 黃玲玉（1994），〈從閩南車鼓現況看車鼓與南管之關係〉，八十三年度全國文藝季「千載清音──南管」學術研討會論文集，彰化：彰化縣立文化中心，68-81。

450. 黃玲玉（2002），〈太平歌、車鼓、南管之音樂比較──以【共君斷約】為例〉，《南瀛人文景觀‧南瀛傳統藝術研討會論文集》，宜蘭：國立傳統藝術中心，273-298。

451. 黃玲玉（2004），〈從源起、音樂角度初探臺灣文陣與南管之關係〉，《南、北管音樂藝術研討會論文集》，宜蘭：國立傳統藝術中心，237-270。

452. 黃玲玉（2006），〈從源起、音樂角度再探臺灣南管系統之文陣〉，中國福州：閩臺傳統音樂學術研討會。

453. 楊湘玲（2006），〈從詩文看1945年以前臺灣文人對古琴音樂文化的接受〉，發表於輔仁大學藝術學院、美國哈佛大學東亞語言與文明學系主辦「第五屆國際青年學者漢學會議」。

454. 溫秋菊（1982），〈從侯佑宗的平劇鑼鼓看臺灣平劇四十年來的變遷與發展〉，《中國民族音樂學會第一屆學術研討會》論文（抽印本），臺北：文建會。

455. 蔡郁琳（2004），〈從「南管音樂口述歷史訪談撰寫計畫」試論鹿港南管音樂文化的特色〉，刊於《二〇〇四年彰化研究兩岸學術研討會──鹿港研究論文集》，彰化：彰化縣文化局，39-60。

456. 謝宗榮（2003），〈台灣廟會文化的持續與變遷──以台南縣王船祭典為例〉，《南瀛人文景觀‧南瀛傳統藝術研討會論文集》，宜蘭：國立傳統藝術中心，477-525。

專案計畫及調查報告

457. 九十二年度國立傳統藝術中心計畫案「臺灣道教齋儀音樂資料採錄暨數位化詮釋典藏計畫第一期──以臺南地區為主」。（未出版）

458. 王三慶、施炳華、高美華（1997），《鹿港台南及其周邊地區南管調查研究》，國科會補助研究計畫報告（NSC 83-0301-H-006-061, NSC 84-0301-H-006-011）。

459. 王振義主持；吳紹蜜、王佩迪撰稿（1999），《蕭守梨生命史》，臺北：國立傳統藝術中心。

460. 王櫻芬（1996-2000），國科會專題研究計畫「南管滾門曲牌分類系統比較研究（一）（二）（三）（四）」。

461. 呂祝義、翁伯偉、蕭啟村（2004），《澎湖傳統音樂調查研究──八音與南管》，澎湖：澎湖縣文化局。

462. 呂錘寬（1998），《藝文資源調查作業參考手冊》，臺北：行政院文化建設委員會。

463. 呂錘寬（2005），《北管藝師 葉美景‧王宋來‧林水金 生命史》，宜蘭：國立傳統藝術中心，185-221。

464. 呂錘寬（2005），《北管藝師 葉美景‧王宋來‧林水金 生命史》，宜蘭：國立傳統藝術中心，31-104。

465. 林美容（1997），《彰化媽祖信仰圈內的曲館》，南投：臺灣省文獻委員會。

466. 林鶴宜、蔡欣欣（2004），《光影、歷史、人物：歌仔戲老照片》，宜蘭：國立傳統藝術中心。

467. 施德玉、呂錘寬主持（1999），《台南縣六甲鄉「車鼓陣」調查研究計畫傳統戲劇組期末報告》，臺北：國立傳統藝術中心籌備處。

468. 施德玉主持（1999），《新營「竹馬陣」研究計畫【民間藝術保存傳習計畫】傳統戲劇組期末報告》，臺北：國立傳統藝術中心籌備處。

469. 施德玉主持（2017），《2017 臺南市歌舞類藝陣調查及影音數位典藏計畫成果報告書》。（未出版）

470. 施德玉主持（2020），《2020 傳藝臺南車鼓牛犁陣音樂調查研究計畫成果報告書》。（未出版）

471. 范揚坤（2002），〈前「民間劇場時期」台北市北管子弟團的發展與變遷〉，《台北市北管藝術發展史・論述稿》，臺北：臺北市文化局。

472. 范揚坤等（2002），《台北市北管藝術發展史・田野記錄》，62-63。

473. 容天圻（1990），《秋庵墨情——容天圻書畫專輯》，高雄：高雄縣立文化中心。

474. 徐亞湘（2002），〈清領及日治時期台北市北管子弟團的發展情形〉，《台北市北管藝術發展史・論述稿》，臺北：臺北市文化局。

475. 徐麗紗（1996），〈臺灣的民歌〉，輯於廖萬清總編輯《鄉土藝術活動》，臺中：臺中市政府，88-105。

476. 徐麗紗（2001），《日治時期台灣歌仔戲敘論》，日治時期歌仔戲老唱片之整理與研究計畫案，期末報告書，臺北：國立傳統藝術中心籌備處。

477. 徐麗紗（2004），《歌仔戲曲調之美》（附光碟片），宜蘭：宜蘭縣政府文化局。

478. 徐麗紗、林良哲（2006），《恆春半島絕響——遊唱詩人陳達》專書＋CD 唱片二片，宜蘭：國立傳統藝術中心。

479. 徐麗紗、林良哲（2007），《從日治時期唱片看臺灣歌仔戲》（含專書兩冊、CD 唱片八片），宜蘭：國立傳統藝術中心。

480. 張永堂總纂（1997），《新竹市志・人物志》，新竹：新竹市政府。

481. 張炫文（1986），《台灣的說唱音樂》，臺中：臺灣省政府教育廳交響樂團。

482. 曾永義主持（2001），《台南縣「車鼓陣」調查研究計畫期末報告書》，臺北：國立傳統藝術中心籌備處。

483. 黃文博（2006），《臺南傳統表演藝術計畫》，臺南：臺南市文化資產管理處。

484. 黃體培（1983），《中華樂學通論》，臺北：行政院文化建設委員會。

485. 劉美枝主編（2002），《臺北市式微傳統藝術調查紀錄——南管：臺北市南管田野調查報告》，臺北：臺北市文化局。

486. 蔡郁琳（2002），《臺北市式微傳統藝術調查紀錄——南管：臺北市南管發展史》，臺北：臺北市文化局。

487. 蔡郁琳等（2006），《彰化縣口述歷史第七集——鹿港南管音樂專題》，彰化：彰化縣文化局。

488. 顏美娟、林珀姬（2000），《八十八年度國立傳統藝術中心籌備處研究計畫成果報告——陳學禮夫婦傳統雜技曲藝調查與研究》，高雄：國立高雄師範大學國文學系。

樂譜

489. 王櫻芬、李毓芳編著（2007），《踮步進前聽古音——鹿港聚英社林清河譜本》，彰化：彰化縣文化局。

490. 朱荇菁、楊少彝傳譜，任鴻翔整理（1990），《平湖派琵琶曲十三首》，中國北京：人民音樂。

491. 吳明輝編（1981），《南音錦曲選集》，菲律賓馬尼拉：菲律賓國風郎君社。

492. 吳明輝編（1982），《南音指譜全集》，菲律賓馬尼拉：菲律賓國風郎君社。

493. 吳明輝編（1986），《南音錦曲續集》，菲律賓馬尼拉：菲律賓國風郎君社。

494. 李芳園（1955），《南北派十三套大曲琵琶新譜》，一版，中國北京：音樂。

495. 卓聖翔（1981），《南管精華大全》，新加坡：湘靈南樂社。

496. 卓聖翔（1999），《南管曲牌大全》，高雄：串門南樂團。

497. 卓聖翔、林素梅編著（2001），《南管指譜詳析》，高雄：鄉音。

498. 林石城譯〈1983〉，《鞠士林琵琶譜》，中國北京：人民音樂。

499. 林祥玉編（1991），《南音指譜》，臺北：施合鄭民俗文化基金會。

500. 林霽秋（1912），《泉南指譜重編》，中國上海：文瑞樓書莊。

501. 邵元復編輯（1995），《增編梅庵琴譜》，高雄：臺灣梅庵琴社。

502. 張再興（1962），《南管名曲選集》，臺北：中華國樂會。

503. 許啓章、江吉四編（1930），《南樂指譜重集》，臺南：南聲社。

504. 章志蓀（1982），《研易習琴齋琴譜》，臺北：學藝。

505. 華秋蘋（嘉慶己卯春日），《南北二派密本琵琶譜眞傳》，觀文社印行。

506. 劉鴻溝（1973），《閩南音樂指譜創作全集》，臺北：中華國樂會。

507. 劉鴻溝（1979），《閩南音樂指譜全集》，臺北：學藝。

508. 鄭國權編注（2003），《泉州絃管名曲選編》，中國北京：中國戲劇。

509. 鄭國權編注（2005），《袖珍寫本道光指譜》，中國北京：中國戲劇。

510. 學藝出版社，《絃索十三套》，臺北：學藝。

511. 龍彼得輯（1992），《明刊閩南戲曲弦管選本三種》，臺北：南天。

512. 林福裕（1999），《台語藝術歌曲集 (二)》，臺北：樂韻。

影音資料

513. 幸福男聲合唱團（1965），《台灣民謠集──民謠世界第一輯》Lucky Trio。幸福唱片 LY-121，黑膠唱片。

514. 史惟亮製作（1971），《民族樂手──陳達和他的歌》唱片，臺北：惠美唱片。（1977，洪建全教育文化基金會再版）。

515. 如常主編（2003），《雲水三千：星雲大師弘法 50 年紀念影像專輯》，高雄：佛光。

516. 吳榮順（2002），《吳阿梅客家八音團》，宜蘭：國立傳統藝術中心。

517. 吳榮順（2002），《郭清輝客家八音團》，宜蘭：國立傳統藝術中心。

518. 吳榮順（2002），《新春・光明・新興・潘榮客家八音團》，宜蘭：國立傳統藝術中心。

519. 吳榮順（2002），《臺灣南部客家八音紀實系列精選集》，宜蘭：國立傳統藝術中心。

520. 吳榮順（2002），《鍾寅生客家八音團》，宜蘭：國立傳統藝術中心。

521. 吳榮順（2002），《鍾雲輝・陳美子客家八音團》，宜蘭：國立傳統藝術中心。

522. 吳榮順製作（1999），《山城走唱》CD 唱片，臺北：風潮音樂。

523. 國際佛光會世界總會（2001），《佛光山梵音饗宴專輯》，臺北：國際佛光會。

524. 許常惠製作（1977），《第一屆民間樂人音樂會選粹第一輯》唱片，臺北：書評書目。

525. 許常惠製作（1979），《港口事件：阿遠與阿發父子的悲慘故事》唱片，臺北：第一。

526. 雲門舞集（1992），《故鄉的歌・走唱江湖》CD 唱片，臺北：滾石。

527. 雲門舞集（2003），《林懷民經典舞作──薪傳》DVD 光碟影片，臺北：金革。

528. 慈惠法師發行（2003），《人間音緣：2003 年星雲大師佛教歌曲發表會紀念專輯》，高雄：佛光。

529. 溫秋菊（1992），《侯佑宗的平劇鑼鼓》（書一冊及 CD 兩片），臺北：行政院文化建設委員會。

網站

530. 山韻樂器 http://sgu.ipwww.com/index.asp20070311

531. 小西園掌中劇團─團體簡介 https://toolkit.culture.tw/teaminfo_166_33.html

532. 中佛會沿革，參閱 http://www.baroc.org.tw/index.html；htt://www.baroc.com.tw/about.php

533. 心心南管樂坊 http://shuping99.myweb.hinet.net/20080124

534. 文化部增列四名人間國寶 https://www.ettoday.net/news/20220110/2165668.htm

535. 內台戲霸主—黃俊卿人生謝幕 https://news.ltn.com.tw/news/life/paper/833213

536. 內台戲霸主—黃俊卿人生謝幕 https://www.ptt.cc/bbs/Palmar_Drama/M.1416893057.A.D05.html

537. 永興樂皮影劇團—團體簡介 https://toolkit.culture.tw/teaminfo_172_41.html

538. 任宗權，〈道教全真正韻的淵源及演變〉，http://chinataoism.org/showtopic.php?id=968&cate_id=510

539. 呂江銘，〈臺灣人物誌 臺北鼓亭藝陣薪傳者——陳金來〉，臺灣人物誌網站 https://www.ntl.edu.tw/public/Attachment/631613554738.pdf

540. 表演藝術團體—民俗類—西螺新興閣掌中劇團 https://park.org/Taiwan/Culture/Resources/cartgroup/folk/index073.htm

541. 南北管音樂主題知識網 http://kn.ncfta.gov.tw/utcPageBox/2.1/main.aspx

542. 香光資訊網 http://www.gaya.org.tw

543. 郭美君，〈高雄市古琴學會〉，《臺灣大百科全書》網站 http://taipedia.cca.gov.tw，2006 年 9 月 12 日。

544. 推廣掌中戲—鍾任樑獲終身成就獎 https://news.ltn.com.tw/news/life/paper/1323537

545. 雲林斗南觀光工廠｜炎卿布袋戲戲偶雕刻公司｜偶的家戲偶文創園區 https://www.i-play.tw/?p=10672

546. 新北市傳統表演藝術一覽表 https://www.culture.ntpc.gov.tw/files/file_pool/1/0L328404455577191796/%E6%96%B0%E5%8C%97%E5%B8%82%E5%82%B3%E7%B5%B1%E8%A1%A8%E6%BC%94%E8%97%9D%E8%A1%93%E4%B8%80%E8%A6%BD%E8%A1%A81101124.pdf

547. 漢唐樂府 http://www.hantang.com.tw20070310

548. 滬尾部落群 http://www.tamsui.org/node/37820070319

549. 維基百科 http://zh.wikipedia.org/wiki/ 霹靂布袋戲

550. 維基百科 https://zh.wikipedia.org/zh-tw/ 國家文藝獎

551. 維基百科 https://zh.wikipedia.org/wiki/ 中華民國總統府國策顧問

552. 維基百科 https://zh.wikipedia.org/wiki/ 雲林縣文化資產

553. 維基百科 https://zh.wikipedia.org/wiki/ 中華民國無形文化資產傳統藝術類＃戲曲類

554. 維基百科 https://zh.m.wikipedia.org/zh-tw/ 王心心

555. 維基百科 https://zh.wikipedia.org/wiki/ 鍾任壁

556. 臺北故事館 http://blog.yam.com/cit_lui_hoe/article/659445220070207

557. 臺灣宗教文化資產網站 https://www.taiwangods.com/html/Cultural/3_0011.aspx?i=16

558. 蔡郁琳（2006），〈南管戲藝人〉，刊於傳統藝術網路數位學院。宜蘭：國立傳統藝術中心（國立傳統藝術中心 http://elearning.ncfta.gov.tw/icanxp/ican/online/course_frame.asp?type=2006/06/05）。

559. 錦成閣高甲團—鄉野的原音（歷史與發展）http://library.taiwanschoolnet.org/cyberfair2015/TOS302307/275112149033287303322637.html

560. 錦成閣高甲團—鄉野的原音（演出的曲調與劇目）http://library.taiwanschoolnet.org/cyberfair2015/TOS302307/284362098626354355193328722112730446.html

561. 錦飛鳳傀儡戲劇團—團隊簡介 http://163.32.121.48/jff/home02.aspx?ID=$3100&IDK=2&EXEC=L#:~:text=%E9%8C%A6%E9%A3%9B%E9%B3%B3%E5%82%80%E5%84%A1%E6%88%B2%E5%8A%87%E5%9C%98,%E6%9C%B4%E3%80%8D%E7%82%BA%E3%80%8C%E6%9C%B4%E5%B8%AB%E3%80%8D%E3%80%82

562. 錦飛鳳傀儡戲劇團登陸高市傳統表演藝術 https://news.ltn.com.tw/news/life/breakingnews/2818037

563. 雕刻史豔文的人！他化身戲偶——滿滿兒子思父洋蔥 https://news.ltn.com.tw/news/life/breakingnews/2513289

564. 龍彼得生平簡介 http://www.sino.uni-heidelberg.de/staff/kampen/eacs_scholars_in_mem_vanderloon.htm20070209

565. 鍾任壁大師簡介 https://www.lym.gov.tw/ch/collection/epaper/epaper-detail/86f4d8a2-5c89-11eb-b345-2760f1289ae7/

566. 瀛洲琴社 http://zenart.hijump.hinet.net

567. 霹靂布袋戲介紹 http://drama.pili.com.tw/pili/

其他

568. 文化部（2018），登錄重要傳統表演藝術「歌仔戲後場音樂」與認定保存者公文（文授資局傳字第10730115061 號）。

569. 「王心心作場──昭君出塞、胭脂扣」節目單，2005 年 11 月 11-13 日，臺北中山堂光復廳。

570. 「王心心作場──琵琶行、葬花吟」節目單，2006 年 10 月 21、22 日，臺北中山堂光復廳。

571. 「古曲清韻──福建晉江南音代表團訪臺交流公演」節目單，2005 年 7 月 9-11 日，彰化南北管音樂戲曲館、國立傳統藝術中心、國家戲劇院實驗劇場。

572. 「梅庵琴憶：紀念梅庵傳人邵元復先生古琴音樂會」節目單，2000 年 12 月 22 日。

573. 中國孔學會主辦，「太古遺音──孫毓芹師生古琴演奏會」節目單，1980 年 5 月 23 日，臺北國父紀念館。

574. 彰化縣立文化中心編（1994），「民國八十三年全國文藝季彰化縣千載清音──南管」節目單，彰化：編者。

575. 臺北市立國樂團主辦（2001），「梅庵派古琴大師吳宗漢逝世十週年紀年音樂會」節目單，2001 年 10 月 25 日，國家音樂廳。

576. 臺南南聲社、鹿港聚英社、鹿港雅正齋、鹿港遏雲齋等社團之先賢冊。

577. 臺南縣西港鄉香科文物館東港澤安宮耕犁歌陣彩牌 。

578. 蔡郁琳（2000），〈雅正齋〉，《彰化縣南北管館閣巡禮》摺頁型館閣介紹資料，彰化：彰化縣文化局。

579. 蔡郁琳（2000），〈遏雲齋〉，《彰化縣南北管館閣巡禮》摺頁型館閣介紹資料，彰化：彰化縣文化局。

580. 蔡郁琳（2000），〈聚英社〉，《彰化縣南北管館閣巡禮》摺頁型館閣介紹資料，彰化：彰化縣文化局。

報紙

581. 1910.12.2，《臺灣日日新報》，〈古琴限歐韻〉。

582. 1910.4.17，《臺灣日日新報》，〈榕垣近信──古琴珍貴〉。

583. 1905.10.25，《漢文臺灣日日新報》。

584. 1994.9.19，《自立晚報》，呂泉生：〈一頁正音的台灣史〉。

585. 1971.5.16-17，《中央日報》，容天圻：〈古琴傳薪〉。

二、西文
專書專文

586. Chen, Mei-Chen (2021). What to Preserve and How to Preserve It: Taiwan's Action Plans for Safeguarding Traditional Performing Arts. In *Resounding Taiwan: Musical Reverberations Across a Vibrant Island*, edited by Nancy Guy, New York: Routledge, 145-164.

587. Farhat, Hormoz (1990). *The Dastgāh Concept in Persian Music*, N. Y. USA: Cambridge U. Press.

588. Nettl, Bruno with Bela Foltin, Jr. (1977). *Daramad of Chahārgāh: A Study in the Performance Practice of Persian Music*, Detroit, Michigan.

589. Pian, Rulan Chao (1971). The Function of Rhythm in the Peking Opera. In *The Music of Asia* (Proceeding of

the International Music Symposium, Manila, 1966), ed. by José Maceda, Manila, 114-131.

590. Pian, Rulan Chao (1975). Aria Structural Patterns in the Peking Opera, Chinese and Japanese Music-Dramas, *Michigan Papers in Chinese Study*, 65-97.

591. Pian, Rulan Chao (1979). Rhythm Texture in the Peking Opera – "The Fisherman's Revenge" Paper in menmory of Yu Ta-Kang.

592. Picard, François (1993). Le Nan-Kouan, *Ballades chantées par TSAI HSIAO-YŰEH*, Paris.

593. Picard, Francois (2001). Modalité et Pentatonisme: deux univers musicaux à ne pas confondre, *Analyse Musique-2ème trimestra*, 37-46.

594. Sachs, Curt (1943). *The Rise of Music in the Ancient World, East and West*, New York: W.W. Norton.

595. Touma, Habib Hassan (1986). *The Music of the Arabs*, translated by Laurie, Oregon, USA: Schwartz, Amadeus Press.

博碩士論文

596. Chen, Pi-Yen (1999). Morning and Evening Service: The Practice of Ritual, Music, and Doctrine in the Chinese Buddhist Monastic Community, Dissertation of Ph. D, Chicago, Illinois : The University of Chicago.

597. Gao, Ya-Li (1999). Musique, ritual et symbolism: etude de la pratique musicale dans le ritual Shuilu chez les bouddhises orthodoxies a Taiwan, these de doctorat, Universite de Paris X, inedit

598. Lee, Feng-Hsiu(2002). Chanting the Amitabha Sutra in Taiwan: Tracing the Origin and the Evolution of Chinese Buddhism Services in Monastic Communities, Dissertation of Ph. D, Ohio: Kent State University.

599. Yoon, So-Hee (2006). A Study on The Ritual Music of Taiwanese Buddhism, Dissertation of Ph. D, Seoul: Hanyang University.

當代篇參考資料

一、中、日文
專書專文

1. 王志宇（1997），《臺灣的恩主公信仰——儒宗神教與飛鸞勸化》，臺北：文津。

2. 王美珠（2001），《音樂‧文化‧人生：系統音樂學的跨學科研究議題與論文》，臺北：美樂。

3. 王淑芬（1997），《馬友友》，臺北：聯經。

4. 北京中國國際名人研究院辭書編輯部（1999），〈曾瀚霈〉詞條，《世界文化名人辭海》第四集（華人卷），中國北京：中國言實，1338-9。

5. 史惟亮（1974），《音樂向歷史求證》，臺北：中華。

6. 史惟亮等合著（1978），《一個音樂家的畫像——史惟亮先生紀念集》，臺北：幼獅。

7. 平珩主編，張中煖等合著（1998），《舞蹈欣賞》，臺北：三民書局。

8. 朱和之（2003），《指揮大師亨利‧梅哲——把生命獻給臺灣的音樂傳教士》，臺北：先覺。

9. 朱宗慶（2001），《鼓動——朱宗慶的擊樂記事》，臺北：遠流。

10. 朱宗慶打擊樂團編著（1996），《鑼揚鼓動慶豐年：朱宗慶打擊樂團十年誌》，臺北：聲樂文教基金會。

11. 江良規博士紀念集編輯委員會編（1968），《江良規博士紀念集》，臺北：編者出版。

12. 行政院文化建設委員會（2002），《全球首演八月雪》，臺北：文建會。

13. 何索編（1979），《雄渾的手勢：李抱忱博士的音樂世界》，臺北：多元。

14. 余怡菁（1998），《杜黑——樂壇黑面將軍》。臺北：時報。

15. 吳玲宜（1992），《江文也文字作品集》，臺北：高寶。

16. 吳燈山（1997），《成功者的故事（6）——林昭亮》，臺北：聯經。

17. 呂鈺秀（2003），《臺灣音樂史》，臺北：五南。

18. 呂鈺秀（2009），〈不知道？請查辭典！〉，《音樂學探索——臺灣音樂研究的新面向》，臺北：五南，37-50。

19. 李小華（1998），《劉鳳學訪談》，臺北：時報。

20. 李抱忱（1967），《山木齋話當年》，臺北：傳記文學。

21. 李抱忱（1975），《爐邊閒話》，臺北：東大圖書。

22. 李振邦（1989），《宗教音樂——講座語文集》，臺北：天主教教務協進會出版社。

23. 李茶（2000），《馬友友：不穿襪的大提琴家 =Reading Yo-Yo Ma》，臺北：商周。

24. 李富美（1985），〈生活點滴〉，《張彩湘教授七秩大壽特輯》，31。（未出版）

25. 卓甫見（2001），《臺灣音樂哲人——陳泗治》，臺北：望春風。

26. 周美惠（2002），《雪地禪思：高行健執導「八月雪」現場筆記》，臺北：聯經。

27. 林天祐等（2000），《臺灣教育探源》，臺北：國立教育資料館。

28. 林月里、張儷瓊（2012），〈臺灣箏樂發展前期（光復至民國六十年代）之歷史回顧〉，《中國音樂史論集》，臺北：國泰文化事業，171-223。

29. 林克昌口述、楊忠衡、陳效真撰（2004），《黃土地上的貝多芬——林克昌》，臺北：時報。

30. 林榮德（2007），《迷惘人生，展望人生》，臺南：國際林榮德音樂語文藝術推廣協會。

31. 林衡哲主編（1999），《深情的浪漫——蕭泰然音樂世界選輯》，臺北：望春風。

32. 林耀堂（1994），〈他把一生給音樂、宗教和學生〉，《陳泗治紀念專輯、作品集》，新北：新北市文化局，26。

33. 邱坤良（1997），《昨自海上來——許常惠的生命之歌》，臺北：時報。

34. 侯惠芳（1989），《馬友友》，臺北：大呂。

35. 約翰・阿塔納斯（John Attanas）著，張嫻譯（2005），《馬友友的音樂人生》，臺中：晨星。

36. 夏炎（1983），《國樂比賽見聞錄》，臺北：海豚。

37. 孫芝君（2002），《酣唱的樂聲──客家作曲家徐松榮》，苗栗：苗栗縣文化局。

38. 孫芝君，〈林樹興〉詞條，《苗栗縣誌・藝文誌》。（待出版）

39. 孫靜潛譯（1964），《禮儀憲章》，臺北：天主教教務協進會。

40. 徐麗紗總編纂（2000），《臺中市音樂發展史──西方音樂篇》（上冊），臺中：臺中市立文化中心。

41. 祝家樹（1992），《劉德義教授懷念集》，臺北：中央合唱團。

42. 馬盧雅文（1997），《我的兒子馬友友》，臺北：遠景。

43. 高子銘（1965），《現代國樂》，臺北：正中。

44. 基督教在臺宣教百週年紀念叢書委員會（1965），《臺灣基督長老教會百年史》，臺北：臺灣基督長老教會。

45. 張沛倫（2004），《管風琴在臺灣及其影響》，臺北：基督教橄欖文化事業基金會。

46. 張厚基編（1991），《長榮中學百年史》，臺南：長榮高級中學。

47. 張美惠（1985），〈張彩湘教授與鋼琴教育〉，《張彩湘教授七秩大壽特輯》，26-27。（未出版）

48. 張繼高（1995），《必須贏的人》，臺北：九歌。

49. 張繼高（1995），《張繼高與吳心柳》，臺北：允晨。

50. 張繼高（1995），《從精緻到完美》，臺北：九歌。

51. 張繼高（1995），《樂府春秋》，臺北：九歌。

52. 梁在平（1967），〈施鼎瑩〉，《中華樂典──近代人名篇》，臺北：中華大典編印會。

53. 梁在平（1967），〈戴逸青〉，《中華樂典──近代人名篇》，臺北：中華大典編印會。

54. 莊永明（1994），《呂泉生的音樂世界》，臺中：臺中縣立文化中心。

55. 莊傳賢、蔡明雲（2006），《世界級的臺灣音樂家蕭泰然》，臺北：玉山社。

56. 莫恆中（1992），〈淺談劉德義老師軼聞與音樂教育理想〉，《劉德義教授懷念集》，臺北：中央合唱團，81-84。

57. 許世眞（1972），《黃自作品之研究》，臺北：幼獅。

58. 許常惠（1991），《臺灣音樂史初稿》，臺北，全音。

59. 郭乃惇（1986），《臺灣基督教音樂史綱》，臺北：基督教橄欖文化事業基金會。

60. 郭芝苑著、吳玲宜編（1998），《在野的紅薔薇》，臺北：大呂。

61. 陳文裕（1989），《梵蒂岡第二屆大公會議簡史》，臺北：上智。

62. 陳美玲（1997），《鄭有忠的音樂世界》，屏東：屏東縣文化局。

63. 陳美鸞（1985），〈臺灣最資深的鋼琴教育家──張彩湘教授〉，《張彩湘教授七秩大壽特輯》，40。（未出版）

64. 陳茂生（1994），《奇妙之音 樂器之王：管風琴》，臺南：人光。

65. 陳郁秀（2000），《琴韻有情天》，臺北：白鷺鷥文教基金會。

66. 陳郁秀（2001），《郭芝苑──沙漠中盛開的紅薔薇》，臺北：時報。

67. 陳郁秀（2008），〈臺灣音樂中心（國立）〉，《臺灣音樂百科辭書》，臺北：遠流，738-739。

68. 陳郁秀、孫芝君（2000），《近代臺灣第一位音樂家──張福興》，臺北：時報。

69. 陳郁秀、孫芝君（2005），《呂泉生的音樂人生》，臺北：遠流。

70. 陳郁秀口述、于國華撰，（2006），《鈴蘭・清音》，臺北：天下。

71. 陳郁秀編（1997），《臺灣音樂閱覽》，臺北：玉山社。

72. 陳郁秀總策劃（2008），《臺灣音樂百科辭書》，臺北：遠流。

73. 陳勝田（1997），〈中國音樂〉，陳郁秀編，《臺灣音樂閱覽》，臺北：玉山社，134-145。

74. 陳漢金（2001），《音樂獨行俠──馬水龍》，臺北：時報。

75. 陳黎（1999），《盧炎──冷艷的音樂火焰》，臺北：時報。

76. 陳曉瑛（1992），《劉德義作品風格研究》，臺北：中央合唱團。

77. 陳鴻韜（1994），《孫培章教授生平事略》。（未出版）

78. 喬珮（1976），《中國現代音樂家》，臺北：天同。

79. 游素凰（2000），《臺灣現代音樂發展探索（1945-1975）》，臺北：樂韻。

80. 黃輔棠（1999），《小提琴團體教學研究與實踐》，臺北：大呂。

81. 黃體培（1983），《中華樂學通論：第一編〈樂史〉》，臺北：文建會。

82. 楊士養（1989），《信仰偉人列傳》，臺南：人光。

83. 楊孟瑜（1998），《飆舞──林懷民與雲門傳奇》，臺北：天下。

84. 楊麗仙（1986），《臺灣西洋音樂史綱》，臺北：橄欖基金會。

85. 楢崎洋子（2002），〈井上武士〉詞條，《新編音楽中辞典》，東京都：音楽之友社。

86. 葉永烈（1989），《馬思聰傳》，臺北：曉園。

87. 葉蕙雲（1981），《西洋宗教音樂流傳中國之沿革》。（未出版）

88. 詹懷德、吳玲宜（1997），《鋼琴有愛──臺灣前輩音樂家陳信貞》，臺北：上青。

89. 滿州鄉民謠協進會編輯（1995），《耕農歌：滿州人曾辛得校長作品與回顧》，屏東：屏東縣立文化中心。

90. 福建音樂學院編（2006），《祖國情──蔡繼琨教授音樂生涯》，中國福州：海風。

91. 福建音樂學院編（2006），《蔡繼琨教授紀念冊》，中國福州：華僑大學福建音樂學院。

92. 臺北縣私立淡江中學主編（2000），《淡江中學校史》，臺北：淡江中學。

93. 臺灣音樂館（2018），《臺灣音樂館》，宜蘭：國立傳統藝術中心。

94. 臺灣基督教長老教會音樂委員會（1965），《聖詩》，臺南：人光。

95. 趙琴主編（2002-2004），《台灣音樂館──資深音樂家叢書》，臺北：時報。1.《蕭滋：歐洲人台灣魂》（彭聖錦撰）；2.《張錦鴻：戀戀山河》（吳舜文撰）；3.《江文也：荊棘中的孤挺花》（張己任撰）；4.《梁在平：琴韻箏聲名滿天下》（郭長揚撰）；5.《陳泗治：鍵盤上的遊戲》（卓甫見撰）；6.《黃友棣：不能遺忘的杜鵑花》（沈冬撰）；7.《蔡繼琨：藝德雙馨》（徐麗紗撰）；8.《戴粹倫：耕耘一畝田》（韓國鐄撰）；9.《張昊：浮雲一樣的遊子》（連憲升、蕭雅玲撰）；10.《張彩湘：聆聽琴鍵的低語》（林淑眞撰）；11.《呂泉生：以歌逐夢的人生》（孫芝君撰）；12.《郭芝苑：野地的紅薔薇》（吳玲宜撰）；13.《鄧昌國：士子心音樂情》（盧佳慧撰）；14.《史惟亮：紅塵中的苦行》（吳嘉瑜撰）；15.《呂炳川：和絃外的獨白》（明立國撰）；16.《許常惠：那一顆星在東方》（趙琴撰）；17.《李淑德：小提琴頑童》（鍾家瑋撰）；18.《申學庸：春風化雨皆如歌》（樸月撰）；19.《蕭泰然：浪漫台灣味》（顏華容撰）；20.《李泰祥：美麗的錯誤》（邱瑗撰）；21.《張福興：情繫福爾摩莎》（盧佳君撰）；22.《蕭而化：孤芳眾賞一樂人》（簡巧珍撰）；23.《李抱忱：餘音嘹亮尙飄空》（趙琴撰）；24.《林秋錦：雲雀的天籟美聲》（陳明律撰）；25.《李永剛：有情必詠無欲則剛》（邱瑗撰）；26.《康謳：樂林山中一牧者》（游添富撰）；27.《孫毓芹：此生祇爲雅琴來》（陳雯撰）；28.《陳暾初：開拓樂團新天地》（朱家炯撰）；29.《莊本立：鐘鼓起風雲》（韓國鐄撰）；30.《張繼高：無心插柳柳成蔭》（黃秀慧撰）；31.《王沛綸：音樂辭書的先行者》（簡巧珍撰）；32.《陳慶松：客家八音金招牌者》（鄭榮興、劉美枝、蘇秀婷撰）；33.《郭子究：洄瀾的草生使徒》（郭宗愷、陳黎、邱上林撰）；34.《盧炎：如詩的鄉愁之旅》（潘世姬、陳玠如撰）；35.《吳漪曼：教育愛的實踐家》（陳曉雰撰）。

96. 趙廣暉（1986），《現代中國音樂史綱》，臺北：樂韻。

97. 劉美蓮（1995），《臺灣兒歌與民謠之旅》，臺北：臺北音樂教育學會。

98. 劉德義（1991），《領你進入音樂的殿堂》，臺北：幼獅。

99. 蔡盛通（1995），《蔡盛通綺想曲集》，臺北：樂韻。

100. 蔡盛通（2003），《配器之學》，臺北：樂韻。

101. 蔡說麗（2004），〈男聲四重唱〉詞條，許雪姬總策劃，《臺灣歷史辭典》，臺北：文建會，407。

102. 蔡說麗（2004），〈陳清忠〉詞條，許雪姬總策劃，《臺灣歷史辭典》，臺北：文建會，846。

103. 鄭方靖（2003），《從柯大宜音樂教學法探討臺灣音樂教育本土化之實踐方向》，高雄：復文。

104. 賴俊明主編（1994），《常綠在人間──陳溪圳牧師百年懷念集》，臺北：中華民國聖經公會。

105. 賴哲顯編輯（2005），《荒漠樂音：善友樂團風華》，臺南：允成化學工業。

106. 錢南章、賴美貞（2007），《南風樂章》，臺北：麥田。

107. 薛宗明（2003），〈中國青年管弦樂團〉詞條，《臺灣音樂辭典》，臺北：臺灣商務印書館，42。

108. 薛宗明（2003），〈翁榮茂〉詞條，《臺灣音樂辭典》，臺北：臺灣商務印書館，223。

109. 薛宗明（2003），〈臺北市教師管弦樂團〉詞條，《臺灣音樂辭典》，臺北：臺灣商務印書館，361。

110. 薛宗明（2003），〈謝火爐〉詞條，《臺灣音樂辭典》，臺北：臺灣商務印書館，429。

111. 薛宗明（2003），〈蘇春濤〉詞條，《臺灣音樂辭典》，臺北：臺灣商務印書館，445。

112. 薛宗明（2003），《臺灣音樂辭典》，臺北：臺灣商務印書館。

113. 謝鴻鳴（2003），《達克羅士音樂節奏教學法》，臺北：鴻鳴達克羅士。

114. 韓國鐄等著（1988），《現代音樂大師》，臺北：前衛。

115. 簡巧珍（2006），《臺灣客籍作曲家》，臺北：客委會。

116. 藍博洲（2001），《麥浪歌詠隊──追憶1949年四六事件（臺大部分）》，臺中：晨星。

117. 顏廷階編撰（1992），《中國現代音樂家傳略》，臺北：綠與美。

118. 顏綠芬、徐玫玲（2006），《臺灣的音樂》，李登輝學校系列，臺北：允晨文化。

119. 顏綠芬主編（2006），《臺灣當代作曲家》，臺北：玉山社。1. 劉美蓮，〈以臺灣舞曲登上國際樂壇──江文也〉，10-39；2. 徐玫玲，〈用《上帝的羔羊》歌頌上帝──陳泗治〉，40-53；3. 吳嘉瑜，〈從《吳鳳》到《琵琶行》──史惟亮〉，78-93；4. 車炎江，〈《浪淘沙》與《撫劍吟》的現代冷艷──盧炎〉，116-131；5. 陳漢金，〈徜徉於《雨港素描》與《霞海城隍廟會》──馬水龍〉，152-171；6. 許宜雯，〈從《飛翔》到《娜魯灣》的交響曲──錢南章〉，236-253。

120. 羅基敏（2005），《古今相生音樂夢──書寫潘皇龍》，臺北：時報。

121. 蘇育代（1997），《許常惠年譜》，彰化：彰化縣文化中心。

期刊論文

122. 王維真（1997），〈哈農經驗〉，《省交樂訊》，66，10。

123. 吳三連（發行）（1955.8），音樂舞蹈專刊，《臺北文物》，4（2），臺北：臺北文獻委員會。

124. 吳嘉瑜（2006），〈為歷史見證的紅塵苦行僧〉，《樂覽》，88，10-16。

125. 吳漪曼（1985），〈我敬愛的彩湘師〉，《張彩湘教授七秩大壽特輯》，19-20。

126. 李志傳（1971），〈談臺灣音樂的發展〉，《臺北文獻》，十九、二十期合刊，1-13。

127. 李金土（1955），〈樂界三十年〉，《臺北文物》，4（2），69-71。

128. 李金土（1961），〈樂教三十年〉，《功學月刊》，6（22），頁次不詳。

129. 李婧慧（2007），〈被遺忘的作曲家高約拿（1917-1948）：年表與作品表〉，《關渡音樂學刊》，6，155-178。

130. 李婧慧（2008），〈信仰與音樂：高約拿（1917-1948）的生平、作品與台灣基督長老教會背景〉，《關

渡音樂學刊》，12，113-124。

131. 周慶淵（1993.3），〈周慶淵：我的自述〉，《母校長中》，91，66-67。

132. 孫培章（1994），〈中廣國樂團三十年代至六十年代往事〉，《北市國樂》，96，頁次不詳。

133. 徐麗紗（1998），〈百年來臺灣小學音樂師資培育制度之回顧與思考〉，《師大音樂研究學報》，7，131-152。

134. 徐麗紗（2003），〈生命與音樂同在──談國立交響樂團首任團長蔡繼琨〉，《文化視窗》，48，96-99。

135. 徐麗紗（2003），〈團有慶憶當年──將軍團長與國立臺灣交響樂團〉，《樂覽》，43，2-8。

136. 徐麗紗（2004），〈印象將軍團長──緬懷藝德雙馨蔡繼琨教授〉，《樂覽》，58，16-17。

137. 張大勝等（1996），〈我國音樂資優教育〉，《教育資料集刊》，21，201-219。

138. 張己任（2007），〈封面故事──交響樂團在臺灣：從警備總司令部交響樂團談起〉，《樂覽》，91，頁次不詳。

139. 張耕宇（發行）（1982.6-1987.8），月刊，《罐頭音樂》，共63期。

140. 張彩湘（1955），〈我父張福興的生平〉，《台北文物》，4（2），71-74。

141. 張彩湘（1961），〈我父張福興的生平〉，《功學月刊》，7（23），17。

142. 張惠妮（2022），〈高約拿第一號交響詩《夏天鄉村的黃昏》（1947）重建紀事與樂曲解析〉，《關渡音樂學刊》，35，43-72。

143. 張錦鴻（1966），〈我國軍樂簡史〉，《功學月刊》，2（69），10-11。

144. 張儷瓊（2016.10），〈臺灣箏樂發展的歷史軌跡及當代變遷〉，《藝術學報》，99，137-174。

145. 郭芝苑（1983），〈被遺忘的作曲家高約拿及李如璋〉，《音樂生活》，44，24-25。

146. 陳永明（2005），〈懷念一代名師──康謳教授〉，《北教大校友通訊》，1，15-16, 20。

147. 陳明宏（2001），〈復興崗五十年「音的風景」之回顧〉，《復興崗學報》，73，309-359。

148. 陳郁秀（1999），〈臺灣音樂教育回顧與前瞻〉，《教師天地》，100，29-39。

149. 陳郁秀（受訪）、游雅淳（文字處理）（2003），〈「大歷史」的文化建設工作〉，《樂覽》，50，4-11。

150. 陳勝田（1995），〈四十年來國樂教育之回顧與展望〉，《藝術學報》，57，頁次不詳。

151. 陳義雄（1968），〈一位生活在音樂天地裡的人：我所知道的韓國鐄先生〉，《愛樂音樂月刊》，2（8），36-40。

152. 陳義雄（1968）〈一個交響樂團的成長〉，《愛樂月刊》，10，58-60。

153. 陳義雄（2001），〈豎琴及其在臺灣的發展〉，《文化生活》，45-50。

154. 陳義雄（2003），〈「愛樂」為樂教奉獻心力〉，《樂府春秋》，92年刊，84-86。

155. 陳義雄（2005），〈小提琴界的拓荒者──永遠的樂壇首席黃景鐘〉，《樂覽》，9（75），14-17。

156. 陳義雄（2006），〈江良規獨立創立臺灣史上第一家音樂藝術經濟機構──遠東音樂社〉，《MUZIK 謬斯客‧古典樂刊》，7（10），28-37。

157. 陳義雄（2006），〈空中交響樂團首次臨臺獻演〉，《MUZIK 謬斯客‧古典樂刊》，12（3），44-49。

158. 陳義雄（2007），〈指揮家、作曲家張貽泉──民國六十年國慶樂壇盛事〉，《樂覽》，91，50-54。

159. 陳義雄（2007），〈馬思聰與小提琴傑作──阿美組曲〉，《MUZIK 謬斯客‧古典樂刊》，6，38-45。

160. 游彌堅（1955），〈臺灣省文化協進會十年來社會音樂教育活動紀實〉，《臺北文物》4（2），17-21。

161. 楊雲玉（1997），〈繽紛青春行〉，《國光藝訊》，9，頁次不詳。

162. 董榕森（1980），〈我國傳統音樂教育〉，《教育資料集刊》，12，599-634。

163. 臺北市立國樂團（1985-1991），《北市國樂》合訂本（一），第1-70期，臺北：臺北市立國樂團。

164. 臺北市立國樂團（1991-2003），《北市國樂》，第71-231期，臺北：臺北市立國樂團。

165. 臺灣省立師範學院（1951），《臺灣省立師範學院院刊‧復刊號》，第34期。

166. 臺灣省立師範學院（1955），《臺灣省立師範學院院刊・復刊號》，第 92 期。

167. 劉燕當（1987），〈近四十年來我國國軍之音樂教育〉，《教育資料集刊》，12，519。

168. 鄭水萍（1992），〈在逆流中尋找生命的泉源——李哲洋〉，李豐楙主編，《當代臺灣俠客誌》，臺北：東宗，頁次不詳。

169. 鄭體思（2005），〈我對原『中央廣播電臺音樂組』的歷史回顧〉，《中國音樂年鑑》，2002 年卷，中國山東：文藝出版社，頁次不詳。

170. 賴美鈴（2007），〈臺灣專業音樂教育之發展現況——以中學音樂班爲例〉，《樂覽》，93，11-16。

171. 謝鴻鳴（1994），〈記臺北師院「達克羅士音樂教學法」研習會〉，《省交樂訊》，30，2-10。

172. 謝鴻鳴主編（1994.4-1996.3），《鴻鳴——達克羅士節奏教學月刊》，共 24 期。

173. 蘇桂枝（1997），〈國光藝校的現在與未來〉，《國光藝訊》，10，頁次不詳。

碩博士論文

174. 王傳煌（2000），〈台灣區音樂比賽歷史探索與管弦樂合奏比賽曲目探討 / 交響管樂團指揮畢業音樂會〉，東吳大學音樂學系碩士論文。

175. 周世文（2005），〈國軍一九五〇年後音樂發展史概述〉，東吳大學音樂學系碩士論文。

176. 林秀鄉（2006），〈從妙音樂集國樂團的例證探討視障音樂團體之發展〉，國立臺灣藝術大學表演藝術研究所碩士論文。

177. 邱詩珊（2001），〈台灣省交響樂團與台灣文化協進會在戰後初期（1945-1949）音樂環境之角色〉，國立臺灣大學音樂學研究所碩士論文。

178. 姜喜美（2004），〈李抱忱合唱作品研究〉，東吳大學音樂學系碩士論文。

179. 洪梅芳（2005），〈鄭有忠與其樂團之研究——以 1920 至 1960 年代爲主〉，國立臺灣大學音樂學研究所碩士論文。

180. 范姜沛文（2008），〈台灣古琴美學之研究〉，南華大學美學與藝術管理研究所碩士論文。

181. 孫芝君（1997），〈日治時期臺灣師範學校音樂教育之研究〉，國立臺灣師範大學音樂學系碩士論文。

182. 徐大衛（2004），〈繆思的使徒——台灣戰後古典音樂樂評人的軌跡與信念〉，國立臺灣大學社會學研究所碩士論文。

183. 高毓婷（2011），〈梅庵琴派在臺灣的傳承與發展〉，國立臺灣藝術大學中國音樂學系碩士論文。

184. 張軒妮（2022），〈臺灣古琴家王海燕的教學與傳承——線上展製作理念〉，國立臺灣師範大學民族音樂研究所碩士論文。

185. 莫凱吉（2019），〈梅庵琴派對當代臺灣古琴藝術文化發展的影響〉，國立臺北藝術大學傳統音樂學系碩士論文。

186. 陳明洲（2002），〈軍歌歌詞之研究〉，政治作戰學校新聞研究所碩士論文。

187. 游添富（2002），〈大陸來臺音樂家：康謳研究〉，國立中央大學藝術學研究所碩士論文。

188. 黃文玲（2000），〈五十年間（1949-1999）臺灣的國樂發展研究〉，國立臺灣師範大學音樂研究所碩士論文。

189. 黃伊清（1993），〈鋼琴音樂在臺灣的發展與作品研究〉，國立臺灣師範大學音樂學系碩士論文。

190. 蕭雅玲（1995），〈張昊研究〉，國立臺灣師範大學音樂學系碩士論文。

191. 簡巧珍（2002），〈六〇年代以來臺灣新音樂創作之研究〉，（中國北京）中央音樂學院音樂學系博士論文。

192. 魏金泉（1998），〈中國廣播公司國樂文獻調查研究〉，中國文化大學藝術研究所碩士論文。

193. 蘇劍心（2002），〈音樂班畢業生教育歷程與生活適應之追蹤調查研究〉，國立臺灣師範大學音樂研究

所碩士論文。

會議及研討會論文與論文集

194. 江玉玲（1999），〈十七世紀荷蘭在臺宣教宗教音樂文獻案例——當今臺灣聖詩中「大衛詩篇第一百篇的詞曲溯源」〉，人文、社會、跨世紀學術研討會，臺北：眞理大學人文學部。

195. 吳玲宜等（1992），《江文也紀念研討會論文集》，臺北：臺北縣立文化中心。

196. 吳舜文（2003），〈藝術資優教育法規之分析暨其對藝術專業人才培育之影響〉，陳曉雰主編，《兩岸專業音樂教育學術研討會論文集》，65-84。

197. 呂錘寬（1994），〈臺灣的音樂發展初論〉，《第一屆臺灣本土文化學術研討會論文集》，臺北：國立臺灣師範大學，430。

198. 洪崇焜（1999.11.25-27），〈從羅永輝與吳丁連的四首作品看傳統的縱攝與再造〉，《第六屆中國新音樂史研討會——新音樂創作的回顧與展望，中國音樂的表達方式、表達能力、美學基礎》，香港：香港大學評議會廳。

199. 徐玫玲（2018），〈建構臺灣音樂文化主體性：從《臺灣音樂百科辭書》談起〉，《重建臺灣音樂史研討會論文集 / 2017：臺灣音樂史現況與展望》，宜蘭：國立傳統藝術中心，1-14。

200. 許常惠（1997），〈臺灣新音樂的產生與發展〉，《臺灣音樂一百年論文集》，臺北：白鷺鷥文教基金會，330-340。

201. 陳郁秀（1998），〈臺灣音樂資優教育的發展與現況分析〉，《兩岸表演藝術教育研討會論文集》，臺北：周凱劇場文教基金會，33-46。

202. 陳勝田（2000），〈二十世紀臺灣國樂發展的演變與分析——從歷史的、教育的角度談起〉，《臺灣現代國樂之傳承與展望——與傳統音樂接軌研討會論文集》，28。

203. 陳麗琦（2022），〈德國指揮家柯尼希（G. König）1980 年代來臺始末研究〉，《重建臺灣音樂史研討會論文集 / 2022：被遺忘的音樂・人物》，宜蘭：國立傳統藝術中心，161-185。

204. 彭聖錦（2001），〈劉德義教授對臺灣音樂教育的影響〉，《音樂教育學術研討會論文集》，臺北：中央合唱團，15-23。

205. 黃輔棠（2006），〈黃鐘教學法培訓入門小提琴師資之成果與方法〉，《絃樂國際學術研討會論文集》，臺北：輔仁大學，119-132。

206. 鄭炯明編，趙綺芳等合著（2004），《李彩娥舞蹈學術研討會論文集》，高雄：高雄市文化局。

207. 賴美鈴（1998），〈臺灣音樂教育史研究（1945-1995）〉，《臺灣藝術研究成果發表會論文集》，39-60。

208. 賴美鈴（2002），〈臺灣中小學音樂師資培育制度〉，《中小學一般藝術教育師資培育與實務研討會論文集》，臺北：臺灣藝術教育館，91-103。

209. 羅基敏（2001），〈劉德義作品編纂計畫〉，《音樂教育學術研討會論文集》，臺北：國立臺灣師範大學音樂學系，25-34。

研究計畫及技術報告

210. 吳榮順（2013），「臺灣音樂館定位功能及未來營運規劃研究成果報告書」，宜蘭：國立傳統藝術中心。

211. 教育部特殊教育小組（2006），「九十五學年度特殊教育學校暨中小學特教班名冊」，臺北：教育部。

212. 陳郁秀（1998），「臺灣前輩音樂工作家時代背景及其傳承之研究（1/1）」，臺北：國科會。

213. 陳郁秀（1999），「臺灣前輩音樂工作家時代背景及其傳承之研究（2/2）」，臺北：國科會。

214. 陳郁秀（2000），「臺灣前輩音樂工作家時代背景及其傳承之研究（3/3）」，臺北：國科會。

215. 顏綠芬（1999），「臺灣前輩作曲家郭芝苑先生生命史研究」，臺北：七星田園文化基金會。

216. 顏綠芬（2002），「1945年後國內音樂期刊研究計畫──以1945年至1980年發行之期刊為對象」，臺北：七星田園文化基金會。

217. 顏綠芬（2004），「音樂家素描：蕭泰然的音樂歷程與音樂創作」，國家文藝獎專輯。

樂譜

218. 李中和（1998），《李中和歌曲選粹》，臺北：中國歌詞學會。

219. 李立泉、汪精輝（校稿）（1952），《反共抗俄歌曲一百首》，臺北：臺灣省新聞處。

220. 教育部社教司（1975），《愛國歌曲暨藝術歌曲集》（紀念黃自先生歌曲創作及佳作第二集），臺北：樂韻。

221. 梁翠萍編（2002），《許常惠音樂史料──樂譜》，臺北：國史館。

222. 陳冠州（執行編輯）（1994），《臺北縣本土音樂家系列──陳泗治紀念專輯、作品集》，臺北：臺北縣立文化中心。

節目單、年表、年鑑、手冊、專刊、簡介、校史、資料冊、手稿、訃聞

223. 「1997基隆國際現代音樂節」節目單（1997.5.24，基隆文化中心）。

224. 《NSO大事年表》（2007），臺北：中正文化中心。

225. 「中央合唱團1991-2002演唱會」節目單，臺北：中央合唱團。

226. 《中央合唱團團員手冊》（1994），臺北：中央合唱團。

227. 《中華民國國樂學會出席手冊》（1983, 1986, 1989, 1993），臺北：中華民國國樂學會。

228. 《中廣四十週年特刊》（1975），臺北：中廣國樂團。

229. 《前輩足跡系列──呂泉生樂展》節目冊，孫芝君，〈呂泉生簡介〉，頁5-7（2004.4.16，臺北國家音樂廳）。

230. 「計大偉教授紀念音樂會」節目單，中國文化大學西洋音樂學系主辦（2007.12.1，臺北市福華國際文教會館）。

231. 《馬思聰提琴演奏會特輯》（臺灣版）（1946.11.1，新創造出版社）。

232. 《高雄市立國樂團周年專刊：中國民族音樂大觀》（1991），高雄：高雄市實驗國樂團。

233. 《國立音樂專科學校一覽》（1937），中國上海：國立音樂專科學校圖書出版委員會。

234. 《國立實驗合唱團簡介》（2007），臺北：中正文化中心。

235. 《國立實驗國樂團二十屆痕回顧專刊》（2004），臺北：實驗國樂團。

236. 《國立福建音樂專科學校校史》（1999），中國福建：福建音樂專科學校校友會。

237. 《國立臺灣師範大學校史》（1993），臺北：國立臺灣師範大學。

238. 《國防部政治作戰總隊藝宣大隊五十二週年隊慶專刊》（2003），臺北：國防部政治作戰總隊藝宣大隊。

239. 《國防部政治作戰總隊藝宣大隊四十九週年隊慶專刊》（1999），臺北：國防部政治作戰總隊藝宣大隊。

240. 《國家文化總會》（2007），臺北：國家文化總會。

241. 《淡江中學校史》（1997），臺北：淡江高級中學。

242. 「陳金松獨唱會」節目單（2007.1.20，臺北國家演奏廳）。

243. 「葉樹涵指揮幼獅管樂團年度公演」節目單（2000.7.2，臺北國家音樂廳）。

244. 《榮星合唱團五十週年──緬懷辜偉甫先生紀念冊》（2007），臺北：臺北榮星文教基金會。

245. 《滬尾江河──淡水教會社教一百二十週年紀念冊》（1992），臺北：淡水長老教會。

246. 「臺北市立國樂團第四十次定期音樂會『大千飛花』」節目單說明書（1988，日期地點不詳）。

247. 《臺北市立國樂團概況》北市國雜誌單行本（1985），臺北：臺北市立國樂團。

248.「藤田梓鋼琴獨奏會」節目單，中華蕭邦音樂基金會主辦（2001.6.30，臺北國家音樂廳）。

249. 2005 年 4 月家屬寄發，康謳在臺追思彌撒邀請涵，題為「敬邀 生命的慶典彌撒」。

250. 2007.5.15，教育廣播電臺彙整，〈全國學生音樂比賽目的與沿革〉。

251. 丁永慶主編（2005），《華岡藝術學校三十週年校慶專刊》，臺北：華岡藝術學校。

252. 天主教臺灣地區主教團秘書處編譯（2001），《2001 年臺灣天主教手冊》，臺北：天主教教務協進會。

253. 李國澤編（1955），《臺灣省臺南市私立長榮中學校友芳名錄》，臺南：長榮高級中學。

254. 李蓮珠主編（2007），《國立臺灣戲曲學院元年暨創校五十週年紀念專刊：走過半世紀》，臺北：臺灣戲曲學院。

255. 私立淡江中學校友會（2006），《淡江中學通訊：淡水女學校（純德校舍）建造九十週年特刊》，3（55），臺南：作者出版。

256. 亞洲作曲家聯盟臺灣總會（2006），《2005 年臺灣作曲家年鑑》，臺北：臺灣作曲家協會。

257. 金曲獎歷屆頒獎典禮節目表，臺北：行政院新聞局。

258. 凌嵩郎（1991），《藝專實驗國樂團簡介》，臺北：國立臺灣藝術專科學校。

259. 徐麗紗（2005），〈義不臣倭的鹿港進士蔡德芳家族：從一位鹿港籍的音樂家蔡繼琨談起〉，《社團法人彰化縣濟陽柯蔡宗親會祭祖大會暨第十屆第三次會員大會會刊》，彰化：彰化縣濟陽柯蔡宗親會，37-39。

260. 陳守讓（1998），《國立復興劇藝實驗學校簡介》，臺北：國立復興戲藝實驗學校。

261. 陳郁秀（1998），〈由臺灣民謠的角度看藝術與文化認同〉，《臺灣省高級中學八十六學年度人文及社會學科中區音樂科新課程專業知能研討研習手冊》，臺北：臺灣省政府教育廳，16-23。

262. 陳郁秀總籌劃（2003），《財團法人白鷺鷥文教基金會十週年紀念特刊》。（未出版）

263. 臺灣省臺南市私立長榮中學編輯委員會（1956），《七十週年校慶紀念特刊》，臺南：長榮高級中學。

264. 鄭榮興（1998），《國立復興劇藝實驗學校紀念專刊》，臺北：國立復興劇藝實驗學校。

265. 鄭榮興（2000），《國立臺灣戲曲專科學校簡介》，臺北：國立臺灣戲曲專科學校。

266. 鄭榮興（2008），《國立臺灣戲曲學院簡介》，臺北：國立臺灣戲曲學院。

267. 羅馬天主教會禮儀聖部頒布之訓令，吳新豪譯（1993），《聖禮中的音樂》，1967.2.9 梵蒂岡教宗保祿六世批准，1967.5.14生效，臺北：天主教教務協進會出版社。

268. 蘇桂枝（1998），《國立國光藝術戲劇學校三週年特刊：藝術的傳承》，臺北：國立國光藝術戲劇學校。

報紙

269. 1925（大正 14 年）.2.1，《臺灣日日新報》5 版，〈玲瓏會第二回演奏〉。

270. 1943.3.22，《興南新聞》4 版，文化消息。

271. 1956.9.2，《聯合報》6 版，彭虹星：〈省籍音樂權威李金土〉。

272. 1999.12.8，《自由時報》，楊忠衡：〈僵化的劇本搭配缺乏創意的音樂──評許常惠歌劇《國姓爺──鄭成功》〉。

273. 2002.12.3，《自由時報》40 版，趙靜瑜：〈《八月雪》音樂用多重空間展現張力，許舒亞作曲打破現代樂疏離感〉。

274. 2002.12.20，《聯合報》14 版，符立中：〈許舒亞，消弭中西扞格〉。

275. 2002.12.21，《民生報》A13 版，鴻鴻：〈不凡的嘗試與刪削的得失──從文本到舞臺、從戲劇到歌劇、從語言到演出〉。

276. 2002.12.21，《自由時報》40 版，王墨林：〈不戲不劇的「禪宗劇場」──評《八月雪》〉。

277. 2002.12.21，《自由時報》40 版，貢敏：〈音樂捆住演員手腳──評《八月雪》〉。

278. 2002.12.23，《自由時報》36 版，林鶴宜：〈「要什麼樣的劇作？」──評《八月雪》臺北首演〉。

279. 2002.12.26，《民生報》A12 版，陳漢金：〈歌劇、京劇、神劇或說白劇？——談《八月雪》的音樂〉。

280. 2003.1.6，《中國時報》14 版，羅基敏：〈不是評——《八月雪》與十二月冰雹〉。

281. 2007.2.6，《大紀元時報》，陳柏年：〈臺灣的鋼琴王子——陳冠宇〉。

二、西文
專書專文、期刊論文、字典

282. Chen,Weidong（陳維棟）(2005). *Der Komponist,Chorleiter und Musikforscher Liu Deyi (1929-1991) als Musikpädadoge.*（劉德義（1929-1991）：一位在理論作曲、合唱指揮和音樂研究有所作爲的音樂教育家）Würzburg: Würzburg University Press.

283. Choksy, L. (1988). *The Kodàly Method: comprehensive music education from infant to adult.* (2nd ed.) NJ: Prentice Hall.

284. Choksy, L., R. M. Abramson, A. E. Gillespie & D. Woods (1986). *Teaching music in the twentieth century.* NJ: Prentice Hall.

285. Mittler, Barbara. Wu Dinglian [Wu Ting-Lien], *The New Grove Dictionary of Music and Musicians* (2nd. ed.), Macmillan, 2001.

286. Völker Blumenthaler. Schmetterlingstraum, und Vogelschrei, Zu Zwei Aspekten zeitgenossischer taiwanesischer Musik, *Musik Texte* 28/29, 1989, 24-28.

三、網路
電子報、電子期刊

287. 2005.11.10，國立傳統藝術中心民族音樂研究所電子報 15 期，〈樂界短波〉。http://rimh.ncfta.gov.tw/rimh/epaper/act_mus_view.asp?rid=50

288. 2005.4.14，自由時報，鄭琪芳、王昶閔，〈實踐堂 國民黨終於還了〉。http://igpa.nat.gov.tw/fp.asp?xItem=165&ctNode=6&mp=1

289. 2008.5.21，人間福報，〈文建會新主委：文化觀光互爲增值〉。https://www.merit-times.com/NewsPage.aspx?unid=84401

290. 2008.6.19，大紀元，〈台灣文化建設方向 黃碧端推 5 項中程計畫〉。https://www.epochtimes.com/b5/8/6/18/n2159863.htm

291. 2008.6.19，新新聞 1184 期，〈文建會「扎根 平衡 創新 開拓」文建會主任委員黃碧端記者會〉。https://www.youtube.com/watch?v=6jpi9bqKWfY

292. 2010.3.11，中時新聞網（旺報），〈文建會盛治仁主委 赴北藝大演講〉。https://www.chinatimes.com/newspapers/20100311001043-260301?chdtv

293. 2011.11.28，新頭殼新聞，〈曾志朗接文建會 藝文界入學趴相迎〉。https://newtalk.tw/news/view/2011-11-28/19838

294. 2012.2.16，中時新聞網，〈龍應台：要帶入進步意識〉。https://tw.news.yahoo.com/amphtml/%E9%BE%8D%E6%87%89%E5%8F%B0-%E8%A6%81%E5%B8%B6%E5%85%A5%E9%80%B2%E6%AD%A5%E6%84%8F%E8%AD%98-213000396.html

295. 2012.2.16，新頭殼新聞，〈文建會主委黃碧端請辭獲准 立院壓力所致〉。https://newtalk.tw/news/view/2009-10-28/1562

296. 2012.5.24，大紀元，〈龍應台提台文化部四化政策〉。https://www.epochtimes.com/b5/12/5/24/n3596616.htm

297. 林冠慈，〈高子銘〉，《臺灣大百科》http://taipedia.cca.gov.tw/taipedia/Entry/EntryDetail.aspx?EntryId=21100

&o=0&u=-1

298. 許常惠（1999），〈我對創作歌劇的看法──寫在《國姓爺──鄭成功》首演之前〉。http://www.folk.org.
 tw/project2/page19.htm

299. 簡麗莉（2004），〈音樂的熱力──回憶與祝福〉，中國廣播公司《聲活月刊》。http://203.69.33.10/sister/
 publish/10pro5.htm

官方網站、個人網站

300. 《臺灣音樂年鑑》網站 https://taiwanmusicyearbook.ncfta.gov.tw/home

301. Kawai 河合鋼琴臺灣總代理 www.kawai.com.tw

302. PAR 表演藝術雜誌網站 https://par.npac-ntch.org/tw/

303. Who is who, Eurhythmics teachers by countries. http://www.fier.com

304. 十方樂集網站 http://www.musforum.com.tw/

305. 中國文化大學音樂學系網站 https://music.pccu.edu.tw/

306. 中華民國身心障礙者藝文推廣協會網站「視障樂團簡介」http://www.apad.org.tw/ap/cust_view.aspx?bid=26

307. 中華民國國樂學會網站 http://www.scm.org.tw/

308. 中華民國教育部部史全球資訊網 http://history.moe.gov.tw/

309. 六堆客家文化網 https://thcdc.hakka.gov.tw/8268/

310. 白鷺鷥文教基金會網站 http://egretfnd.org.tw/

311. 全國法規資料庫網站 http://law.moj.gov.tw/；

312. 全球華文網路教育中心 http://edu.ocac.gov.tw

313. 成功大學藝術研究所網站 https://art.ncku.edu.tw/

314. 行天宮網站 https://www.ht.org.tw/

315. 行政院文化部文化部影視及流行音樂產業局網站「廣播電視金鐘獎」https://www.bamid.gov.tw/awardlist_390.
 html?MainType=%e5%bb%a3%e6%92%ad%e9%9b%bb%e8%a6%96&SubType=%e9%87%91%e9%90%98
 %e7%8d%8e

316. 行政院文化部網站「金鼎獎」https://gta.moc.gov.tw/home/zh-tw

317. 行政院文化部影視及流行音樂產業局網站「金曲獎」https://www.bamid.gov.tw/submenu_174.html

318. 行政院文建會 98 年上半年政策說明會（2009.3.26）https://www.youtube.com/watch?v=n07Z3nqLwIE

319. 行政院客家委員會網站 http://www.hakka.gov.tw/mp.asp?mp=1

320. 行政院網站，行政院：由盛治仁接任文建會主委（2009.11.13）https://www.ey.gov.tw/Page/ 9277F759E41CCD91
 /56bb5221-9c86-44cb-ad04-ac9bea753e22

321. 兩廳院網站 https://npac-ntch.org/zh

322. 典藏臺灣網站 http://music.digitaiwan.com

323. 奇美博物館網站 https://www.chimeimuseum.com/

324. 東海大學音樂學系網站 https://music.thu.edu.tw/

325. 東華大學音樂學系網站 https://music.ndhu.edu.tw/

326. 采風樂坊網站 https://www.facebook.com/ChaiFoundMusicWorkshop

327. 金曲獎頒獎典禮暨國際金曲藝術節網站「第 33 屆金曲獎」https://gma.tavis.tw/gm33/index.htm

328. 南華大學民族音樂學系網站 http://mail.nhu.edu.tw/~wmusic/

329. 施合鄭民俗文化基金會網站 http://dimes.lins.fju.edu.tw/ucstw/chinese/shc/SHC_home.htm

330. 洪建全教育文化基金會網站「洪網智慧集合」http://www.how.org.tw/

331. 音樂時代網站 https://www.facebook.com/allmusictheatre/

332. 財團法人高雄市愛樂文化藝術基金會 https://kpcaf.khcc.gov.tw/index.php?lang=cht

333. 財團法人臺北愛樂文教基金會網站 http://www.tpf.org.tw/

334. 國父紀念館網站 http://www.yatsen.gov.tw

335. 國立屏東大學音樂學系網站 https://music.nptu.edu.tw/

336. 國立清華大學音樂學系網站 https://music.site.nthu.edu.tw/

337. 國立傳統藝術中心網站 https://www.ncfta.gov.tw/

338. 國立傳統藝術中心網站「第 33 屆傳藝金曲獎」https://gmafta.ncfta.gov.tw/home/zh-tw

339. 國立傳統藝術中心網站「臺灣音樂館」https://www.ncfta.gov.tw/taiwanmusic_74.html

340. 國立實驗合唱團網站 http://www.ntch.edu.tw/rnec/index.asp

341. 國立臺中教育大學網站 http://www.ntcu.edu.tw/newweb/index.htm

342. 國立臺北教育大學音樂學系網站 https://music.ntue.edu.tw/

343. 國立臺南大學音樂學系網站 http://www.music.nutn.edu.tw/

344. 國立臺灣交響樂團網站 http://www.ntso.gov.tw

345. 國立臺灣師範大學音樂系網站 http://www.music.ntnu.edu.tw/

346. 國立臺灣藝術教育館網站「全國學生音樂比賽」https://web.arte.gov.tw/music/

347. 國家文化資料庫網站 http://newnrch.digital.ntu.edu.tw/nrch/

348. 國家文化藝術基金會網站 http://www.ncafroc.org.tw/

349. 國家表演藝術中心網站 https://npac-ntch.org/

350. 華岡藝校網站 http://www.hka.edu.tw/

351. 辜公亮文教基金會網站 https://www.koo.org.tw/

352. 傳大藝術網站 http://www.arsformosa.com.tw/about.htm

353. 彰化基督教醫院院史文物館網站「蘭醫生媽──連瑪玉女士」http://www2.cch.org.tw/history/profile.aspx?oid=5

354. 臺北 YMCA 聖樂合唱團 https://www.facebook.com/ymca.tp/

355. 臺北市中山堂管理所網站 https://www.zsh.gov.taipei/

356. 臺北市立大學網站 https://www.music.utaipei.edu.tw/

357. 臺北市立交響樂團網站 https://www.tso.gov.taipei/

358. 臺北市立國樂團網站 https://www.tco.gov.taipei/

359. 臺北市資賦優異教育資源中心網站 http://trcgt.ck.tp.edu.tw/cir_intro.aspx

360. 臺北市藝文推廣處網站 https://www.tapo.gov.taipei/cp.aspx?n=9A42349CC259792B

361. 臺南神學院網站 http://www.ttcs.org.tw/

362. 臺新銀行文化藝術基金會網站 http://www.taishinart.org.tw/

363. 臺灣神學院網站 http://www.taitheo.org.tw/

364. 臺灣學校網 http://library.taiwanschoolnet.org/cyberfair2006/hcps/C/c4right.htm

365. 臺灣藝術教育館網站 https://www.arte.gov.tw/

366. 輔仁大學音樂系網站 http://www.music.fju.edu.tw/

367. 寬宏藝術網站 http://www.kham.com.tw

368. 樂賞音樂教育基金會網站 http://www.poco-a-poco.org/index.htm

369. 賴永祥長老史料庫 http://www.laijohn.com/missionaries/1872-1945-CP.htm

370. 鍾耀光個人網站 https://www.yiukwongchung.com/

四、有聲資料

371.《紅樓夢交響曲》（1994）唱片解說，雲門舞集文教基金會，雲門系列 CD-006/007。

372.《馬水龍：梆笛協奏曲、孔雀東南交響詩》（1984）唱片解說，Sunrise8501。

373.《陳必先／莫札特鋼琴作品集》（2006）唱片解說，Sunrise68564。

374.《臺灣舞曲、孔廟大成樂章》（1984）唱片解說，Sunrise 503。

375.《劉塞雲歌唱集》（2003）唱片解說，福茂唱片 TP-001。

流行篇參考資料

一、中文
政府出版品

1. 內政部編印（1971），《查禁歌曲》，第一冊。
2. 經濟部商業司發行（2007），《中山北路的（日本話）二三事》（Something about Jhong Shan North Road）。
3. 臺灣警備總司令部編印（1961），《查禁歌曲》，甲編。

專書專文、紀念集

4. 山口淑子撰、陳鵬仁譯（2005），《李香蘭自傳》，臺北：臺灣商務印書館。
5. 方笛、陳九菲（1997），《懷念金曲舊時情——上海香港到淡水河》，臺北：倉頡。
6. 方翔（1991），《重回美好的五〇年代》，高雄：海陽。
7. 王美雪（2004），〈林清月〉，許雪姬總策劃，《台灣歷史辭典》，臺北：遠流，484。
8. 王贊元（2007），《再現群星會》，臺北：商周。
9. 《台灣歌謠創作大師——楊三郎紀念專輯》（1992），臺北：臺北縣立文化中心。
10. 朱約信（2003），《2008年終十大系列之三——台灣暢銷 CCM TOP 10》，臺北：校園。
11. 朱約信（2003），《豬頭皮的開天窗》，臺北：榮光傳道會。
12. 江冠明編著（1999），《台東縣現代後山創作歌謠踏勘》，臺東：臺東縣立文化中心。
13. 何貽謀（2002），《台灣電視風雲錄》，臺北：臺灣商務印書館。
14. 吳昊主編（2004），《邵氏光影系列——古裝・俠義・黃梅調》，香港：三聯書店。
15. 吳國禎（2003），《吟唱臺灣史》，臺北：臺灣北社。
16. 李律（2022），《陳志遠的音樂宇宙 不褪色的音符》，臺北：臺北流行音樂中心。
17. 李雲騰（1994），《最早期（日據時代）臺語創作歌謠集 101 首》，自費出版。
18. 李雙澤（1978），《再見，上國・李雙澤作品集》，臺北：李雙澤紀念會。
19. 李雙澤紀念會編（1987），《美麗島與少年中國・李雙澤紀念文集》，臺北：李雙澤紀念會。
20. 杜文靖（1993），《大家來唱臺灣歌》，臺北：臺北縣立文化中心。
21. 汪其楣（2007），《歌未央——千首詞人慎芝的故事》，臺北：遠流。
22. 林二、簡上仁（1979），《台灣民俗歌謠》，臺北：眾文。
23. 林央敏（2001），《寶島歌王：葉啓田人生實錄》，臺北：前衛。
24. 林正杰、張富忠（1977），《選舉萬歲》，桃園：無出版社。
25. 師永剛、昭君、方旭（2006），《十億個掌聲：鄧麗君傳》，臺北：普金傳播。
26. 徐麗紗、林良哲（2007），《從日治時期唱片看臺灣歌仔戲》，宜蘭：國立傳統藝術中心。
27. 張炎憲等合編（1987），《台灣近代名人誌（二）》，臺北：國史館。
28. 張釗維，（2003），《誰在那邊唱自己的歌：臺灣現代民歌運動史》，臺北：滾石文化。
29. 張琪（1999），《張琪的美麗人生》，臺北：時報。
30. 張翔一（2006），《臺灣爵士光譜》，臺北：臺灣古籍。
31. 張夢瑞（2003），《金嗓金曲不了情》，臺北：聯經。
32. 莊永明（1994），《台灣歌謠追想曲》，臺北：前衛。
33. 莊永明、孫德銘（1994），《台灣歌謠鄉土情》，總經銷：台灣の店。
34. 許陽明（2000），《女巫之湯——北投溫泉鄉重建筆記》，臺北：新新聞。
35. 郭芝苑（2003），《郭芝苑臺語歌曲集（獨唱、合唱）》，臺中：靜宜大學人文中心。

36. 郭麗娟（2005），《寶島歌聲之壹》，臺北：玉山社。

37. 郭麗娟（2005），《寶島歌聲之貳》，臺北：玉山社。

38. 陳郁秀（1997），《音樂臺灣》，臺北：時報。

39. 陳郁秀、孫芝君（2000），《張福興——近代臺灣第一位音樂家》，臺北：時報。

40. 陳煒智（2005），《我愛黃梅調》，臺北：牧村圖書。

41. 陳鋼（2002），《上海老歌名典》，臺北：遠景。

42. 陶曉清、馬世芳合編（1995），《永遠的未央歌》，臺北：滾石唱片。

43. 曾永義、沈冬主編（2001），《兩岸小戲學術研討會論文集》，臺北：國立傳統藝術中心籌備處。

44. 曾佳慧（1998），《從流行歌曲看台灣社會》，臺北：桂冠。

45. 黃裕元（2005），《台灣阿歌歌：歌唱王國的心情點播》，臺北：向陽。

46. 楊祖珺（1992），《玫瑰盛開——楊祖珺十五年來時路》，臺北：時報。

47. 葉龍彥（1999），《春花夢露：正宗臺語電影興衰錄》，臺北：博揚文化。

48. 葉龍彥（2001），《台灣唱片思想起》，臺北：博揚文化。

49. 廖金鳳、卓伯棠、傅葆石、容世誠編著（2003），《邵氏影視帝國——文化中國的想像》，臺北：麥田。

50. 劉玄詠（1998），《滿面春風：鄧雨賢作品紀實》，新竹：新竹縣文化中心。

51. 劉星（1984），《中國流行歌曲源流》，臺中：臺灣省政府新聞處。

52. 劉國煒（1999），《金曲憶當年》，臺北：華風文化。

53. 鄭恆隆、郭麗娟（2002），《台灣歌謠臉譜》，臺北：玉山社。

54. 賴淳彥（1999），《蔡培火的詩曲及彼個時代》，臺北：吳三連基金會。

55. 謝艾潔（1997），《鄧雨賢音樂與我》，臺北：臺北縣立文化中心。

56. 鍾肇政（1977），《望春風》，臺北：大漢。

57. 韓國鐄，（1981），〈試評「中國現代民歌」〉，《自西徂東》第一集，臺北：時報，179 - 200。

期刊論文

58. 吳嘉瑜（2006），〈卡拉 OK 簡史〉，《藝術欣賞》，13，108-110。

59. 徐玫玲（2001），〈流行音樂在台灣——發展、反思和與社會變遷的交錯〉，《輔仁學誌》，28，219-233。

60. 徐玫玲（2002），〈音樂與政治——以意識形態化的愛國歌曲為例〉，《輔仁學誌》，29，207-221。

61. 徐玫玲（2005），〈《亞細亞的孤兒》vs.《向前走》——談臺灣流行音樂研究的瓶頸與願景〉，《關渡音樂學刊》，6（2），51-69。

62. 徐玫玲（2007），〈祝福，從苦難開始——寶島歌王洪一峰全家的信仰告白〉，《新使者》，10（102），45-48。

63. 徐玫玲（2007），〈綠島小夜曲：戰後至電視開播國語歌曲〉，《新活水》，11（15），臺北：國家文化總會，68-71。

64. 馬世芳（2007），〈橄欖樹：1970 年代民歌時期歌曲〉，《新活水》雙月刊，11（15），72-75。

65. 張夢瑞（2000），〈往事只能回味——尤雅〉，《臺灣光華雜誌》，2，56。

66. 張夢瑞（2005），〈小野貓——吳秀珠〉，《光華月刊》，7，56。

67. 張夢瑞（2006），〈臺語歌大姊大——陳盈潔〉，《光華月刊》，2，56。

68. 莊永明（1983），〈詮釋民謠的許丙丁〉，《台灣文藝》，9（84），206-213。

69. 莊永明（2000），〈不平凡的平凡人——臺灣歌樂諍友陳君玉〉，《臺北畫刊》，11（394），47。

70. 郭麗娟（2007），〈望春風：日治時期台語歌曲〉，《新活水》雙月刊，11（15），54-57。

71. 彭虹星（1958），〈林二的「臺灣組曲」〉，《自由青年》，8（3），11。

72. 楊克隆（1998），〈臺灣戰後反對運動歌曲的壓抑與重生——以解嚴前後的反對運動歌曲爲例〉，《臺灣人文》，7（2），57-86。

73. 楊祖珺（1982），〈從美國流行歌曲到台灣民歌運動——一位民歌手的參與觀察〉，《暖流》，1（2），11-15。

74. 《聯合文學》（1991），特別企劃專輯「詩魂歌魄：流行歌曲五十年滄桑曲」，8（82），66-151。

75. 謝宇威（2007），〈無緣：客家歌曲〉，《新活水》雙月刊，11（15），81-83。

76. 藍慧（2008），〈台音樂才子馬兆駿猝逝 弦斷音猶〉，《亞洲週刊》，21/9，22-23。

碩博士論文

77. 朱夢慈（2001），〈台北創作樂團之音樂實踐與美學——以「閃靈」樂團爲例〉，國立臺灣大學音樂學研究所碩士論文。

78. 李姵樺（2004），〈許丙丁與民間文學〉，國立花蓮師範學院民間文學研究所碩士論文。

79. 林怡伶（2004），〈當代基督教音樂探討：從朱約信的「開天窗——CCM 開胃菜」專欄談起〉，東吳大學音樂學系碩士論文。

80. 林映臻（2006），〈卑南音樂之變遷探討〉，東吳大學音樂學系碩士論文。

81. 陳惠滿（1997），〈北投聚落景觀變遷的研究——人文生態觀點之探討〉，國立師範大學地理學系碩士論文。

82. 黃姿盈（2006），〈原住民歌舞團體的演出形式與音樂內容——以「杵音文化藝術團」爲例〉，國立臺北藝術大學音樂學研究所碩士論文。

83. 黃裕元（2000），〈戰後臺語流行歌曲的發展（1945-1971）〉，國立中央大學歷史研究所碩士論文。

84. 鳳氣至純平（2005），〈中山侑研究——分析他的「灣生」身分及其文化活動〉，國立成功大學台灣文學研究所碩士論文。

85. 蘇宜馨（2007），〈涂敏恆客家創作歌謠研究（1981~2000）〉，國立臺北教育大學音樂教育學系碩士論文。

報紙

86. 1994.6.16，《聯合報》34 版，高燈立：〈鼓霸風騷時〉。

87. 2007.1.7，《聯合晚報》，梁岱琦：〈大麻案曾惹「麻」煩 馬兆駿因信仰重生〉。

二、日文
專書專文

88. 福岡正夫編（2007），《植民地主義と録音産業——日本コロムビア外地録音資料》，大阪：國立民族學博物館文化資源研究センター。

三、西文
碩博士論文

89. Ho, Tunghung (2003). The Social Formation of Mandarin Popular Music Industry in Taiwan. Ph. D Thesis. Sociology, Lancaster University, UK.

90. Wu, Jia-Yu (1997). Between Traditional Musical Practices and Contemporary Musical Life: A Study of the karaoke Phenomenon in Taiwan. Diss. University of California, Los Angeles.

期刊論文

91. Huang, Jeane (2007). Taiwanese Popular Music. In *Fountain*, 12 (4).

四、網路

92. Awigo〔2002〕，胡德夫資訊網 http://kimbo-hu.com/

93. 中文電影資料庫 http://www.dianying.com/ft/title/sj-1982

94. 中華音樂人交流協會 http://www.musicman.org.tw/musicman/join.php

95. 中華音樂著作權仲介協會 http://www.must.org.tw

96. 民歌小站 http://www.tonight.tv/modules/articles/index.php?cat_id=15]

97. 底細爵士樂團 http://www.dizzy.org.tw/

98. 閃靈樂團網址 http://chthonic.org/

99. 救傳傳播協會 http://www.ortv.com

100. 黃瑞豐個人網站 http://www.richhuang.com.tw

101. 經濟部智慧財產局 http://www.tipo.gov.tw/

102. 鼓霸大樂隊網址 www.kupa.com.tw

103. 維基百科 http://zh.wikipedia.org/w/index.php?title=%E9%A6%96%E9%A1%B5&variant=zh-tw

104. 臺北市音樂業職業工會 http://www.tmou.org.tw/

105. 臺灣大百科 http://www.cca.gov.tw/

106. 臺灣音樂著作權人聯合總會 http://www.mcat.org.tw/

107. 臺灣音樂著作權協會 http://www.tmcs.org.tw/Tmcsindex.htm

108. 臺灣電影筆記——人物特寫 http://movie.cca.gov.tw/People/Content.asp?ID=172

109. 潘越雲官方網站 http://www.a-pan.com

五、有聲資料、節目表

110.《am 到天亮》，鄭捷任製作，臺北：角頭音樂，1999。001tcm。

111.《Biung》，王宏恩演唱，臺北：風潮音樂，2002。TCD 5603。

112.《王明哲創作曲：台灣魂》（1992），錄音帶，臺北：蕃薯藤文化工作室。

113.《台灣的歌》（1985），呂秀蓮等編，錄音帶，共二卷。

114.《走風的人》，王宏恩演唱，臺北：喜馬拉雅音樂，2005。PSCD04001。

115.《胡德夫——匆匆》，熊儒賢監製，臺北：參拾柒度製作有限公司，2005。WFM05001。

116.《海洋 ho-hi-yan ocean》，陳建年演唱，鄭捷任製作，臺北：角頭音樂，1999。003tcm990404。

117.《馬蘭之歌——阿美傳統歌謠》，沈聖德、林桂枝監製，臺北：原音文化，1999。Oulala! 3。

118.《鄉土部隊の勇士から》（1939），東京：日本コロムビア。

119.《葉啓田 30 週年回饋演唱會特輯 第二輯》，（1995），臺北：吉馬唱片。

120.《跳舞時代》（2004），郭珍弟、簡偉新／導演、製作，臺北：黑巨傳播。

121.《臺語布袋戲——史艷文全部插曲》（1971），臺北：東昇唱片。

122.《獵人》，王宏恩演唱，臺北：風潮音樂，2000。TCD 5601。

123.「原野懷念金曲演唱會」節目表〈話說原野懷念金曲演唱會〉（1975）。

124. 國父紀念館「意難忘——金曲四十演唱會」節目單（2003.3.18）。

ㄈ

ㄐ

ㄒ

ㄨ

感謝贊助與指導

文化部	指導
正瀚生技股份有限公司	贊助
承翰教育公益信託基金	贊助
財團法人建弘文教基金會	贊助
財團法人義美藝術教育基金會	贊助
新光保險代理人股份有限公司	贊助
信源企業股份有限公司	贊助
俊來金屬股份有限公司	贊助
劉如容女士	贊助
林仁博先生	贊助
李美蓉女士	贊助

總策劃

陳郁秀

法國國立巴黎音樂院鋼琴及室內樂第一獎畢業，為知名鋼琴家、音樂教育家、文化行政首長。曾任臺灣師範大學音樂系主任、研究所長及藝術學院院長、白鷺鷥文教基金會董事長、文建會主任委員、國策顧問、無任所大使、文化總會秘書長、兩廳院董事長、台法文化協會理事長、公視及華視董事長。現為白鷺鷥文教基金會榮譽董事長、台法文化協會榮譽理事長、台灣藝術時尚協會理事長、臺灣大學兼任教授。獲頒法國「國家典範騎士勳章」、法國「國家榮譽軍團騎士勳章」、法國「文化部文化藝術軍官勳章」、英國皇家音樂學院榮譽諮詢、台法文化獎特別貢獻獎、廣播金鐘獎「最佳藝術文化節目」獎等。曾在法國、比利時、義大利、美國等歐美國家舉辦獨奏會，並與國外知名樂團合奏演出。著作及編著作品豐富，包括：《拉威爾鋼琴作品研究》、《文創大觀》、《音樂台灣》、《臺灣音樂百科辭書》、《鑽石台灣──多樣性自然生態篇》、《鑽石台灣──多元歷史篇》、《大象跳舞》等二十餘冊。

主編

呂鈺秀

國立臺灣師範大學民族音樂研究所教授。研究興趣主要在於臺灣原住民和中國少數民族音樂與音樂史的探討，以及以中國繪畫為中心的音樂圖像學研究。在臺灣原住民音樂研究上，除關心音樂與文化之間的相互影響，對於古謠復振，亦為其設計方案，協助重建。

施德玉

臺灣戲曲音樂研究學者、國樂教育者、臺灣音樂之研究紀錄保存與推廣者。現任國立成功大學藝術研究所特聘教授、國藝會董事、國樂學會常務理事、民族音樂學會理事；曾任國立臺灣藝術大學中國音樂學系主任、表演藝術學院院長、藝文中心主任、學務長等職務。重要著作《板腔體與曲牌體》、《中國地方小戲及其音樂之研究》、《臺灣鄉土戲曲之調查研究》等。

陳麗琦

身兼演奏、教育、研究及音樂推廣者的多重身分。她的熱情不僅止於演奏的舞臺上，更致力於音樂教育的推廣和改進，開創新的教學主題與方式。其研究領域涵蓋了數位音樂教學以及外國音樂家在臺的音樂歷程。

熊儒賢

流行音樂資深幕後音樂人、作詞人、導演，華語樂壇多位天王、天后專輯統籌，創下百萬銷售專輯無數。2002 年始，因對音樂的理想之志，成立「野火樂集」音樂品牌，發行李雙澤、胡德夫等臺灣史上重要人物的專輯，至今共得到 75 座音樂獎項，亦製作逾 200 部流行音樂紀錄片，留住巨星的時代之聲。2021 年以監製作品《神遊》專輯榮獲美國「全球音樂獎」世界音樂類首獎；2022 年出版《我的流行音樂病》一書。

國家圖書館出版品預行編目（CIP）資料

臺灣音樂百科辭書／呂鈺秀, 施德玉, 陳麗琦, 熊儒
賢主編. -- 二版. -- 臺北市：遠流出版事業股份
有限公司, 2023.12
　　面；　公分
ISBN 978-626-361-362-1（精裝）

1. CST：音樂　2. CST：詞典　3. CST：臺灣

910.41　　　　　　　　　　　　　　112017916

臺灣音樂百科辭書 增訂新版

指 導 單 位：文化部
策 劃 執 行：財團法人白鷺鷥文教基金會
總 策 劃：陳郁秀
主 編：呂鈺秀、施德玉、陳麗琦、熊儒賢
執 行 主 編：賴淑惠

編輯製作部門：遠流辭書編輯室
編輯製作統籌：曾淑正
封 面 設 計：Andy CF
內 頁 設 計：中原造像股份有限公司

發 行 人：王榮文
出 版 發 行：遠流出版事業股份有限公司
地 址：台北市中山北路一段 11 號 13 樓
電 話：(02) 25710297
傳 眞：(02) 25710197
劃 撥 帳 號：0189456-1

著作權顧問：蕭雄淋律師
出 版 日 期：2023 年 12 月 1 日
售 價：新台幣 4500 元

YL ib 遠流博識網
http://www.ylib.com　E-mail: ylib@ylib.com